ORIST

한권으로 끝내기

컬러리스트 1권
기사·산업기사 필기
이론·문제편

SD에듀
㈜시대고시기획

KB085057

Always with you

사람이 길에서 우연하게 만나거나 함께 살아가는 것만이 인연은 아니라고 생각합니다.
책을 펴내는 출판사와 그 책을 읽는 독자의 만남도 소중한 인연입니다.
SD에듀는 항상 독자의 마음을 헤아리기 위해 노력하고 있습니다.
늘 독자와 함께하겠습니다.

자격증 · 공무원 · 금융/보험 · 면허증 · 언어/외국어 · 검정고시/독학사 · 기업체/취업
이 시대의 모든 합격! SD에듀에서 합격하세요!
www.youtube.com → SD에듀 → 구독

컬러리스트라는 용어가 처음 우리나라에 소개된 것은 지난 2002년 12월, 한국산업인력공단 주최로 컬러리스트기사, 컬러리스트산업기사라는 종목이 신설된 시점부터이다. 그 이전에는 각 디자인 분야와 대학교의 커리큘럼 중에서 색채학이라는 과목으로 알려진 것이라 할 수 있다.

컬러리스트란 형태와 색채, 재질 등과 같은 디자인요소 중에서도 특히 색채전문가를 통틀어 말하는 직업군으로 색채학의 전문적 지식을 바탕으로 객관적인 시각을 가지고 색채를 다루어 색채가 가진 감각적인 특성을 보다 과학적이고 실용적인 소프트웨어로 활용할 수 있는 고급인력이라고 할 수 있다. 이제 디자인뿐만 아니라 순수미술과 사진, 플라워디자인, 푸드 스타일링 등 많은 분야에서 색채는 실로 중요한 요소로 부각되고 있으며, 색채를 빼고서는 좋은 디자인, 효과적인 마케팅이 있을 수 없을 정도로 그 위상이 높아졌다.

이에 다년간 색채학 강의를 통해 수집한 자료와 현재 출판되어 있는 컬러리스트 이론서들의 미진한 부분을 보완하여 보다 효과적인 컬러리스트 수험서를 출판하게 되어 참으로 기쁜 마음을 감출 수 없다.

1과목	2과목	3과목	4과목	5과목
색채심리·마케팅	색채디자인	색채관리	색채지각론	색채체계론

본 도서는 위와 같이 시험의 과목 순서와 맞게 배치하였다. 많은 개념들을 쉽게 이해할 수 있도록 다양한 그림과 사진 예시들을 조합해 눈에 띄는 구성을 하여 수험자로 하여금 내용들이 질리지 않고 손쉽게 각인될 수 있도록 신경썼다. 필기시험을 넘으면 기다리고 있는 것은 실기시험이다. 필기시험이 이론을 머리로 생각하는 작업이라면 실기시험은 손으로, 눈으로 그리는 작업이다. 실무를 통과하면 당신은 컬러리스트 전문가의 초입자가 되는 것이다. 그러기 위해 그 첫 단계인 필기시험을 본 책으로 무난히 붙었으면 하는 바람은 두말할 나위가 없다.

이 책이 컬러리스트기사·산업기사를 준비하는 각 분야의 디자이너와 예술가, 특히 미래의 컬러리스트들에게 도움이 되었으면 하는 바람이 간절하며, 컬러리스트 자격증이 여러분 인생의 큰 나무로 성장할 수 있는 작은 씨앗이 될 수 있기를 바란다.

끝으로 이 책이 출판되기까지 큰 힘이 되어주신 SD에듀 직원 여러분께 머리 숙여 감사드리고, 묵묵히 외조와 격려로 응원해 준 사랑하는 가족에게 진심으로 감사하다는 말을 전하고 싶다.

편저자 일동

개 요

품질과 디자인으로 국제경쟁시장에서 경쟁력의 우위를 점하고, 색채를 통한 고부가가치 상품을 개발하고, 여러 가지 문화상품을 수출하기 위해서 컬러리스트의 역할은 무엇보다 중요하다. 이에 색채를 통한 산업의 인력 전문화와 업종의 다각화, 고용의 확대가 요구되어 현장에서 필요한 전문기술인력을 양성하고자 자격제도를 제정하였다.

수행직무

색채관련 상품기획, 소비자조사, 색채표준, 색채디자인, 색채관리 등 종합적 업무를 전문적인 지식과 기술을 통해 상품의 부가가치를 높이는 직무를 수행한다.

시험일정

구 분	필기 원서접수 (인터넷)	필기시험	필기합격 (예정자) 발표	실기 원서접수	실기시험	합격자 발표일
제1회	1.10~1.13	2.13~2.28	3.21	3.28~3.31	4.22~5.7	6.9
	1.16~1.19	3.1~3.15				
제2회	4.17~4.20	5.13~6.4	6.14	6.27~6.30	7.22~8.6	9.1
제3회	6.19~6.22	7.8~7.23	8.2	9.4~9.7	10.7~10.20	11.15

※ 상기 시험일정은 시행처의 사정에 따라 변경될 수 있으니, www.q-net.or.kr에서 확인하시기 바랍니다.

시험안내

시험과목	필 기	• 색채심리 · 마케팅, 색채디자인, 색채관리, 색채지각론, 색채체계론 • 기사는 색채심리 부분에서 마케팅이 포함되나 출제경향은 유사한 편이다.
	실 기	색채계획 실무
시험방법	필 기	객관식 4지 택일형, 과목당 20문항(과목당 30분)
	실 기	작업형(기사 6시간 정도, 산업기사 5시간 정도)
합격기준	필 기	100점 만점에서 과목당 40점 이상, 전 과목 평균 60점 이상
	실 기	100점 만점에서 60점 이상

컬러리스트기사 출제기준

필기과목명	주요항목	세부항목
색채심리·마케팅	색채심리	• 색채의 정서적 반응 • 색채와 문화 • 색채의 기능
	색채마케팅	• 색채마케팅의 개념 • 색채 시장조사 • 소비자행동 • 색채마케팅 전략
색채디자인	디자인일반	• 디자인 개요 • 디자인사 • 디자인성격
	색채디자인계획	• 색채계획 • 디자인 영역별 색채계획
색채관리	색채와 소재	• 색채의 원료 • 소재의 이해 • 표면처리
	측 색	• 색채측정기 • 측 색
	색채와 조명	• 광원의 이해와 활용 • 육안검색
	디지털색채	• 디지털색채의 기초 • 디지털색채시스템 및 관리
	조 색	• 조색기초 • 조색방법
	색채품질 관리 규정	• 색에 관한 용어 • 색채품질관리 규정
색채지각론	색지각의 원리	• 빛과 색 • 색채지각
	색의 혼합	• 혼 색
	색채의 감각	• 색채의 지각적 특성 • 색채지각과 감정효과
색채체계론	색채체계	• 색채의 표준화 • CIE(국제조명위원회) 시스템 • 먼셀 색체계 • NCS(Natural Color System) • 기타 색체계
	색 명	• 색명체계
	한국의 전통색	• 한국의 전통색
	색채조화 이론	• 색채조화 • 색채조화론

컬러리스트산업기사 출제기준

필기과목명	주요항목	세부항목
색채심리	색채심리	• 색채의 정서적 반응 • 색채의 연상, 상징 • 색채와 문화 • 색채의 기능
	색채마케팅	• 색채마케팅의 개념
색채디자인	디자인일반	• 디자인 개요 • 디자인사 • 디자인성격
	색채디자인계획	• 색채계획 • 디자인 영역별 색채계획
색채관리	색채와 소재	• 색채의 원료 • 소 재
	측 색	• 색채측정기 • 측 색
	색채와 조명	• 광원의 이해 • 육안검색
	디지털색채	• 디지털색채의 기초 • 디지털색채시스템 및 관리
	조 색	• 조색기초 • 조색방법
	색채품질 관리 규정	• 색에 관한 용어 • 색채품질관리 규정
색채지각의 이해	색지각의 원리	• 빛과 색 • 색채지각
	색의 혼합	• 색의 혼합
	색채의 감각	• 색채의 지각적 특성 • 색채지각과 감정효과
색채체계의 이해	색채체계	• 색채의 표준화 • CIE(국제조명위원회) 시스템 • 먼셀 색체계 • NCS(Natural Color System) • 기타 색체계
	색 명	• 색명체계
	색채조화 및 배색	• 색채조화론 • 배색 효과

제 1 과목

색채심리 · 마케팅

제1장 색채의 정서적 반응 3
제2장 색채와 문화 12
제3장 색채와 기능 20
제4장 색채마케팅의 개념 29
제5장 색채 시장조사 34
제6장 소비자 행동 42
제7장 색채마케팅 46
제8장 홍보전략 51
문제풀어보기 56

제 2 과목

색채디자인

제1장 디자인 개요 75
제2장 디자인사 81
제3장 디자인 성격 112
제4장 디자인 영역 123
제5장 디자인 실무이론 144
문제풀어보기 151

CONTENTS

제3과목 색채관리

제1장 색 료	171	
제2장 측 색	187	
제3장 광원의 이해	194	
제4장 디지털 색채	201	
제5장 조 색	214	
문제풀어보기	227	

제4과목 색채지각론

제1장 빛과 색채	245	
제2장 색채지각	257	
제3장 색의 혼합	268	
제4장 색채의 지각적 특성	274	
제5장 색채의 감정효과	281	
문제풀어보기	287	

제5과목 색채체계론

제1장 색채체계의 원리	305	
제2장 색명체계	326	
제3장 한국의 전통색	337	
제4장 색채조화론	346	
문제풀어보기	364	

제 **1** 과목

색채심리 · 마케팅

제1장 색채의 정서적 반응

제2장 색채와 문화

제3장 색채와 기능

제4장 색채마케팅의 개념

제5장 색채 시장조사

제6장 소비자 행동

제7장 색채마케팅

제8장 홍보전략

문제풀어보기

컬러리스트
기사 · 산업기사

필기

한권으로 끝내기

합격의 공식
시대에듀

잠깐!

자격증 · 공무원 · 금융/보험 · 면허증 · 언어/외국어 · 검정고시/독학사 · 기업체/취업
이 시대의 모든 합격! 시대에듀에서 합격하세요!
www.youtube.com → 시대에듀 → 구독

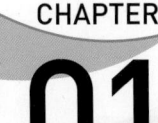

CHAPTER

01 색채의 정서적 반응

● KEYWORD　색채심리

색채심리

◯ 색채와 심리

(1) 색채심리

① 색채와 관련된 인간의 반응을 연구하는 학문이다.

② 색의 3속성 대비, 조화, 잔상 등의 영향을 받는다.

③ 물리적 특성, 개인의 심리 상태, 문화적 배경, 지역과 풍토의 영향을 받는다.

(2) 색채의 주관성

① 색채는 망막상에 떨어진 빛의 자극에 의해 우리의 대뇌가 결정한다. 그러나 색채의 시각적 효과는 주관적 해석에 따라 달라진다.

② 페흐너 효과(Fechner's Effect) : 무채색만으로 칠한 원판에서 유채색을 경험하는 효과이다.

③ 영국의 벤함(Benham)의 팽이

　㉠ 팽이의 회전속도에 따라 각기 다른 색채감각이 나타난다. 백색광 아래에서 5~15m/sec씩 시계방향으로 회전하면 바깥쪽에서 청색, 청록색, 녹색, 황록색을 경험하고, 그 반대방향으로 회전시키면 색채경험 역시 반대로 나타난다. 제시된 팽이의 회전속도를 빠르게 하면 흑백이 혼합되어 다양한 색채경험을 일으키지 않는다. 그 이후에 흑백도형을 회전시키지 않아도 색채경험을 일으킨다.

　㉡ 우리의 눈이 끊임없이 자발적으로 움직여 주관적인 색채감각을 일으킨다.

> 주관적 색채 경험의 예
> • 방송 주파수가 없는 채널로 TV를 보면 흑백의 잔무늬 위로 연한 유채색이 어른거리는 현상
> • 팽이를 이용하여 실험해 보았을 때 오른쪽으로 돌릴 때와 왼쪽으로 돌릴 때 주관색(Subject Color)이 다르게 보이는 현상

■ 벤함(Benham)의 코마

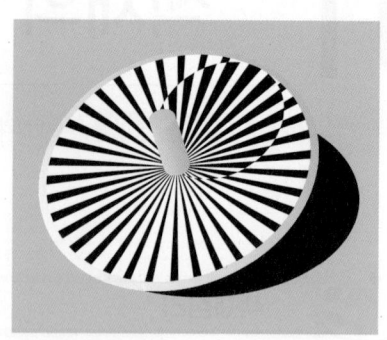

■ 페흐너–벤함(Fechner–Benham)의 원반

이러한 주관적인 색채 경험을 활용한 예술작품의 예로는 옵아트(Opt Art)가 있다.

■ 옵아트(Op Art)

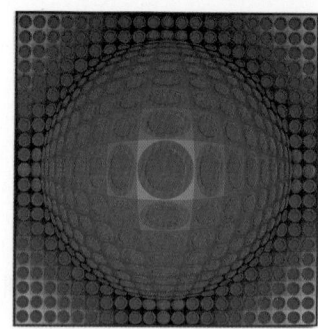

■ 빅토르 바자렐리(Victor Vasarely)의 직녀성

(3) 기억색(Memory Color)

대상의 표면색에 대한 무의식적 추론에 의해 결정되는 색채이다. 예를 들면, 사과를 생각하면 빨간색이 떠오르는 것을 말한다.

(4) 항상성

① **현상색** : 실제 보여지는 색이다(빛의 물리적인 자극에 의해 시공간에 나타나는 그대로의 색채).

　예 사과 → 칙칙한 주황

② **항상성** : 우리 망막에 미치는 빛 자극의 물리적 특성이 변화하더라도 대상물체의 색이 그대로 유지된다고 지각하게 되는 현상이다.

　예 백열등과 태양광선 아래에서 측정한 사과 빛의 스펙트럼 특성이 달라져도 사과의 빨간색은 달리 지각되지 않는 현상

③ **연색성** : 빛의 특성에 의해 사물이 달라 보이는 효과이다.

(5) 착 시

색상대비, 명도대비, 채도대비, 잔상 등의 효과를 말한다.

① **색상대비** : 서로 다른 두 색을 인접했을 때, 서로의 영향으로 색차가 색상환에서 멀어지는 효과

② **명도대비** : 명도가 다른 두 색을 인접했을 때, 밝은 색은 더 밝게, 어두운 색은 더 어둡게 보이는 현상

③ **채도대비** : 채도가 다른 두 색을 대비시켰을 때, 서로의 영향으로 다른 채도감을 보이는 현상

④ **잔상** : 눈에 색자극이 사라진 뒤에도 색 감각이 남아 있는 현상

(6) 일반적 반응

흥분과 침착, 온도감, 중량감, 시간성, 팽창과 수축 등이 있다.

① **흥분과 침착** : 사람의 감정과 직접 연결된 것으로 색상과 채도의 영향이 크다.
 ㉠ 흥분색 : 난색 계열의 채도 높은 색
 ㉡ 침착색 : 한색 계열의 채도 낮은 색

② **온도감** : 색이 차고 따뜻한 지각 차이로 변화가 오는 것, 색의 3속성 중 색상의 영향을 가장 크게 받는다.
 ㉠ 난색 : 따뜻하게 보이는 색으로, 장파장 계열의 빨강, 주황, 노랑 계열의 색을 말한다.
 ㉡ 한색 : 차갑게 보이는 색으로, 단파장 계열의 파랑, 청록, 남색 계열의 색을 말한다.
 ㉢ 중성색 : 난색이나 한색에도 속하지 않는 색으로 연두, 녹색, 자주, 보라 등이 있다. 중성색은 면적과 배색에 따라 난색, 한색으로 느껴지기도 한다.

③ **중량감** : 색의 3속성 중 명도의 영향을 가장 많이 받는다. 고명도의 색은 가벼운 느낌, 저명도의 색은 무거운 느낌을 준다.

④ **시간성** : 색채와 시간, 속도감은 색상과 채도의 영향이 크다.
 ㉠ 장파장의 속도감은 빠르고, 시간은 길게 느끼게 한다.
 ㉡ 단파장의 속도감은 느리고, 시간은 짧게 느끼게 한다.

⑤ **팽창과 수축** : 따뜻한 색보다 차가운 색이 수축되어 보이며, 밝은 명도감은 팽창되어 보이고, 어두운 명도는 수축되어 보인다. 색의 3속성 중 색상과 명도의 영향을 받는다.

(7) 색채의 일반적 반응

① 프랭크 H. 만케(Frank H. Mahnke)는 그의 저서 『색채, 환경, 그리고 인간의 반응(Color Environment And Human Response)』에서 색채의 인식과 전달과정에서 관찰되는 색채 관찰자의 반응을 6단계의 색경험 피라미드로 설명하였다.

■ 프랭크 H. 만케의 색경험 피라미드

② 인간이 대상을 지각하는 6개의 상관관계

구 분	단 계	인간의 반응
능동적으로 의도된 단계	6	개인적 관계 – 개인적 기호에 따라 취해지는 색채
	5	시대사조와 패션스타일의 영향 – 일정한 주기를 두고 반복되는 경향
수동적인 영향	4	문화적 영향과 매너리즘 – 한국 오방색, 종교나 신비주의적 상징색 적용
	3	의식적 상징화 – 연상(나라마다, 지역마다의 색채연상)
생물학적 반응의 단계	2	집단무의식 – 인류 또는 특정집단으로부터 영향, 학습에 의한 색채 반응
	1	색자극에 대한 생물학적 반응 – 식물의 색, 동물의 보호색

● 색채의 의미와 상징

(1) 색채의 상징성

① 심리적 활동을 통한 정서적 반응과는 달리 사회적 규범이다.

② 문화, 종교, 신화, 전통의식, 예술 등에서 각각 다르게 상징되는 경우도 있으므로 주의해야한다.

③ 색채의 상징에는 국가의 상징, 신분, 계급의 구분, 방위의 표시, 지역의 구분, 기억의 상징, 종교, 관습의 상징이 있다.

예 기독교, 천주교에서의 청색 → 믿음·신뢰의 색, 노랑 → 비겁자, 겁쟁이

(2) 색채와 공감각(共感覺, Synesthesia)

① 색채의 특성이 다른 감각으로 표현되는 것이다(색채가 시각 및 기타 감각기관에 교류되는 현상).

② 색채감각은 시각, 미각, 후각, 청각, 촉각 등과 함께 뇌에서 인식된다.

③ 색채와 관련된 공감각 기관과의 상호작용을 활용하면 메시지와 의미를 보다 정확하고 강하게 전달할 수 있다.

④ 가장 대표적인 현상으로 소리와 색채의 특성이 공유되는 '색을 듣는다'고 하는 색청, 색음현상이라고 한다.

⑤ 색채와 소리

일반적으로 작곡가들은 D장조 → 노랑, G장조 → 빨강, B장조 → 파랑, F장조 → 녹색, C장조 → 흰색, E단조 → 검정으로 색과 음을 연결시킨다.

㉠ 색채와 음

• 높은 음 : 고명도, 고채도, 강한 색
• 낮은 음 : 저채도, 저명도의 어두운 색
• 탁음 : 채도가 낮은 무채색
• 예리한 음 : 황색기미의 선명한 빨강, 순색에 가까운 밝고 선명한 색

㉡ 뉴턴 : 분광효과로 발견한 일곱 가지 색 → 칠음계와 연결

빨강 → 도, 주황 → 레, 노랑 → 미, 녹색 → 파, 파랑 → 솔, 남색 → 라, 보라 → 시

㉢ 카스텔 : 음계와 색을 연결

C → 청색, D → 녹색, E → 노랑, G → 빨강, A → 보라

㉣ 몬드리안(Mondrian)의 브로드웨이 부기우기

노랑, 빨강, 청색, 밝은 회색을 사용하여 뉴욕의 브로드웨이가 전하는 다양한 소리와 역동적인 움직임을 표현하여 시각과 청각의 조화에 의한 색채언어의 가능성을 보여준다.

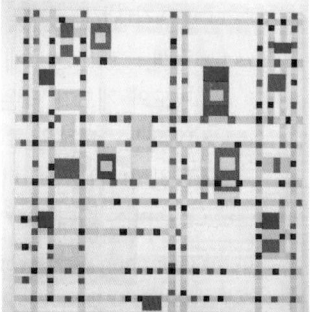

▌ 브로드웨이 부기우기 (몬드리안)

⑥ 색채와 모양(형태)

㉠ 노란색은 가장 명시도가 높은 색이기에 뾰족하고 날카로운 느낌을 준다. 또한, 세속적이기보다는 영적인 느낌을 주기에 역삼각형을 연상시킨다.

㉡ 빨강은 눈길을 강하게 끌면서 단단하고 견고한 느낌을 주기 때문에 사각형이 연상된다.

㉢ 파랑은 차갑고, 투명하고, 영적인 느낌을 주는 색이므로 원이나 구를 연상시킨다.

중★요 ㉣ 요한네스 이텐(Johannes Itten)과 파버 비렌의 연구

▌ 색채와 모양

빨간색	주황색	노란색	파란색	보라색
■	■	▽	●	⬬
갈색	녹색	회색	검은색	흰색
◆	⬡	⧗	◢	◗

안심Touch

중★요 ⑦ **색채와 맛**

　　㉠ 미각과 관련된 색은 난색 계열이 주류를 이룬다.

　　㉡ 회색 계통은 맛과는 거리가 먼 색이다.

　　㉢ 식욕을 돋우는 색은 오렌지색, 주황색 같은 난색 계열이고, 식욕을 감퇴시키는 색은 파란색,
　　　 남색 같은 한색 계열이다.

　　㉣ 너무 밝은 명도의 색은 식욕을 일으키지 않는다.

　　㉤ 모리스 데리베레(Maurice Deribere)의 연구

　　　• 단맛 : 빨간색, 주황색, 노란색의 배색 / Red, Pink의 배색(R/B, YR/B, Y/B, Y/P, R/P 등)

　　　• 짠맛 : 연녹색 + 회색, 연파랑 + 회색의 배색, 흰색

　　　• 신맛 : 녹색과 노랑의 배색

　　　• 쓴맛 : 올리브 그린, 갈색, 마룬(Maroon : 어두운 빨강 5R 2.5/6), 파랑 배색

중★요 ⑧ **색채와 향**

　　㉠ 후각(냄새)

　　　• 순색, 고명도, 고채도의 색 → 향기롭게 느낌

　　　• 명도와 채도가 낮은 난색 계열 → 나쁜 냄새

　　　• Deep톤 → 짙은(= 진한) 냄새

　　　• 물건이나 음식과 비슷한 색에서 냄새를 느끼기도 한다.

　　㉡ 모리스 데리베레(Maurice Deribere) : 프랑스 색채연구가

　　　• Camphor향 → White, Light Yellow

　　　• Musk(사향)향 → Red Brown, Golden Yellow

　　　• Floral향 → Rose

　　　• Mint(박하)향 → Green

　　　• Ethereal(공기)향 → White, Light Blue

　　　• Lilac향 → Pale Purple

　　　• Coffee향 → Brown, Sepia

　　㉢ 향수용기 포장

　　　• Spicy향 → 동적인 빨강이나 검은색 포장은 피한다.

　　　• 섬세하거나 에로틱한 향 → 난색 계열, 검정, 흰색, 금색포장을 사용한다.

중★요 ⑨ **색채와 촉각**

　　㉠ 부드럽다(Pale, Very Pale톤) → 유아제품, 밝은 핑크, 밝은 노랑, 밝은 하늘색

　　㉡ 강하고 딱딱한 느낌 → 어둡고 채도가 낮은 색채

　　㉢ 건조하다 → 빨강, 주황 등 난색 계열

　　㉣ 촉촉하다 → 파랑, 청록 등 한색 계열

　　㉤ 점착감(끈적끈적한 느낌) → 짙은 중성 난색, 올리브 계통의 색

　　㉥ 윤택감(광택) → 짙은 톤의 색

　　㉦ 유연감 → 난색 계열의 따뜻하고 가벼운 톤

　　㉧ 경질감 → 은회색, 한색 계열의 회색 기미를 띠는 색

○ 색채연상(Color Association)

(1) 색채연상

① 색을 보았을 때 심리적 활동의 영향으로 어떤 형상이나 이미지가 나타나는 것이다.

② 개인적인 경험, 기억, 사상, 의견 등이 색에 투영된다.

③ 유채색의 연상이 강하며 무채색은 추상적인 연상이 나타난다.

④ 빨강, 파랑, 노랑 등의 원색과 해맑은 톤일수록 연상되는 언어가 많다.

⑤ 세계적으로 공통되는 긍정적, 부정적 연상의 이미지를 갖는 색은 흰색과 검은색이다.

중★요 ▌ **무채색의 연상언어**

흰 색	청순, 결백, 신성, 웨딩드레스, 청정
회 색	평범, 소극적, 차분, 쓸쓸함, 안정, 스님
검 정	밤, 악함, 강함, 신비, 정숙, 슬픔, 불안, 상복, 모던, 장엄, 죽음, 공포

중★요 ▌ **유채색의 연상언어**

색 상 ＼ 톤	Bright	Vivid	Dark
빨 강	행복, 온화함, 젊음, 순정	기쁨, 정열, 위험, 혁명	–
주 황	따뜻함, 기쁨, 명랑, 애정, 희망	화려함, 약동, 무질서, 명예	가을, 칙칙함, 노후됨, 엄격, 중후함
노 랑	미숙, 활발	황제, 환희, 발전, 노폐, 경박, 도전	신비, 풍요, 어두움, 음지
연 두	초보, 신록, 목장, 초원	생명, 사랑, 산뜻, 소박	안정, 차분함, 자연
녹 색	양기, 온기, 명랑, 기쁨, 평화, 희망, 건강, 안정, 상쾌, 산뜻	희망, 휴식, 위안, 지성, 고독, 생명	침착, 우수, 시원함(깊은 숲, 바다, 산)
파 랑	젊음, 하늘, 신(神), 조용함, 상상, 평화	희망, 이상, 진리, 냉정, 젊음, 이성	어둠, 근심, 쓸쓸함, 고독, 반성, 보수적
남 색	장엄, 신비, 천국, 환상, 차가움	차가움, 이해	위엄, 숙연함, 불안, 공포, 고독, 신비
보 라	귀인, 고풍, 고귀, 우아, 부드러움, 그늘, 실망, 근엄	고귀, 섬세함, 퇴폐, 권력, 도발	슬픔, 우울
자 주	도회적, 화려, 사치, 섹시	궁중, 왕관, 권력, 허영	신비, 중후, 견실, 고풍, 고뇌, 우수, 칙칙함

(2) 계절의 연상과 배색

요한네스 이텐의 이론을 바탕으로 한다.

① 봄
 ㉠ 밝은 톤으로 구성
 ㉡ 노란색, 황록색, 밝은 분홍, 파란색 등

② 여 름
 ㉠ 원색과 해맑은 톤
 ㉡ 빨간색, 녹색, 노란색, 파란색 등

③ 가 을
 ㉠ 봄과 강한 대비
 ㉡ 갈색, 보라색

④ 겨 울
 ㉠ 차고, 후퇴, 희박성을 나타내는 회색 톤으로 구성
 ㉡ 흰색, 하늘색, 짙은 회색 등

(3) 제품정보로서의 색

① 색이 지닌 공감각의 특성과 같이 기본적인 색채만으로도 그 상품의 메시지를 전달하고 연상시킴으로서 소비자들이 정확하고 효과적으로 제품을 구매할 수 있도록 돕는다.
 예 초콜릿 포장 : 밀크초콜릿 → 흰색과 초콜릿색
 시원한 민트향 초콜릿 → 녹색과 은색의 조합
 바삭바삭 씹히는 맛 → 밝은 노랑과 초콜릿색의 조합

② 색채의 온도감을 살린 제품 : 온풍기, 냉방기, 청량음료 등

③ TV 리모트 컨트롤러 : 기능정보에 적합한 사용으로 사용자의 편의성을 높인다.

▌ 리모트 컨트롤러의 색채계획

(4) 색채의 연상

색 명	종교 및 나라	구체적 연상	추상적 연상
흰 색	천주교	눈, 백지, 설탕, 간호사, 병원	결백, 유령, 신(영적), 추위, 공허, 청결
회 색	–	구름, 쥐, 재	소극, 고상, 무기력, 우울, 평범
검 정	고귀함, 신비	밤, 장례식, 연탄	죽음, 비애, 침묵, 절대, 절망, 공포
빨 강	기독교, 아메리카, 중국	우체국, 피, 불, 태양, 적기	승리, 애정, 정열, 공포, 흥분
주 황	라틴계	귤, 오렌지, 감	쾌활, 활기
노 랑	불교	개나리, 병아리, 나비, 레몬	즐거움, 명랑, 화려, 환희
녹 색	회교국, 이슬람교, 아프리카, 호주	풀, 초원, 자연, 개구리	번영, 희망, 안정, 평화, 조화, 지성
청 록	–	심 해	침정, 심원, 엄숙
파 랑	천주교(신뢰), 유럽	아침, 청량음료, 바다, 하늘	이상, 과학, 명상, 냉정, 영원
남 색	–	도라지꽃	고귀, 기품
보 라	–	제비꽃, 포도, 라일락	불길, 창조, 우아, 신비, 원숙함, 신성
자 주	–	–	화 려

(5) 색채를 적용해야 할 사항

① 면적효과 : 대상이 차지하는 면적
② 거리감 : 대상과 보는 사람과의 거리
③ 공공성의 정도 : 개인용, 공동사용의 구분

CHAPTER 02 색채와 문화

색채와 자연환경

⬤ 환경색채의 정의

(1) 인간에게 관계된 환경을 통틀어 말한다.

(2) 경관색채와 의미가 같다.

(3) 심리적 · 물리적인 영향을 인간에게 부여한다.

(4) 역사성과 인문환경의 영향으로 지역색을 형성한다.

(5) 자연과 친화된 환경일수록 풍토성이 강해진다.

(6) 지역색과 풍토색은 거의 같은 의미이지만 지역색은 인문환경의 요소가 더 많다.

(7) 지역이 고립되고 외부와 차단되어 있을수록 특징이 더욱 강하다.

⬤ 지역색

(1) 그 지역 주민들이 선호하는 색채, 국가, 지방, 도시 등의 이미지를 부각시키는 색채이다.

 예 시드니(항구도시)의 백색, 런던 템즈강변의 갈색, 우리나라 전통 하회마을의 지붕과 토담색 등

(2) 지역의 정체성을 대변하는 진정한 색채로 보아야 한다.

 예 일본의 지역색 : 회색과 오래된 나무에서 볼 수 있는 진한 브라운의 섬세한 셰이드에서 더욱 강하게 인지됨

(3) 특정 지역의 하늘과 자연광, 습도, 황토색과 어울리는 건축물의 외장색을 구상하도록 한다(장 필립 랑크로).

▌ 지역색 연구 사례(장 필립 랑크로)

◐ 풍토색

자연과 인간의 생활이 어울려 형성된 특유한 토지의 성질로, 인간에게 영향을 미쳐 경작되고 변화하는 자연을 말한다(지리적으로 근접하거나 기후가 유사한 국가나 민족의 풍토색은 유사하다).

예 북극의 풍토, 지중해의 풍토, 사막의 풍토

- 버네큘러 디자인(Vernacular Design) : 한 지역이 지리적, 풍토적 자연환경과 인종적인 배경 아래서 그 지역 사람들의 일상적인 생활 습관과 자연스러운 욕구에 의해 이루어진 토속적인 양식의 디자인이다. 이는 유기적인 조형과 실용적인 문제 해결이라는 측면에서 오늘날의 디자인에 시사하는 바가 크다. 주거공간이 대표적이며 환경적, 경제적, 문화적 요인으로 민족마다 다른 패턴을 보인다.
- 에스닉 스타일 : 차이나 칼라, 이집트나 민족 특유의 양식
- 에콜로지 스타일 : 천연 소재를 주로 사용한 자연 지향적 룩의 총칭, 1990년대 유행

 문화발달과 색채어휘

문화발달과 색채어휘

(1) 문화가 발달할수록 흰색, 검은색 → 빨강 → 노랑, 녹색 → 파랑 → 갈색 → 보라, 핑크, 오렌지, 회색의 색이름의 진화과정을 보인다[Berlin(베를린)과 Kay(카이)의 색이름 진화과정].

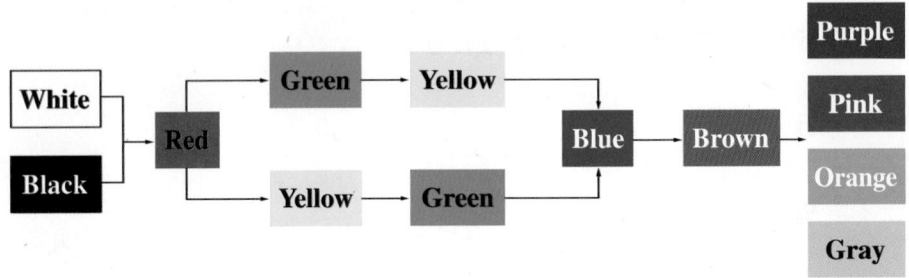

▌ 기본 색이름의 진화과정

(2) **시대적 흐름과 색채와의 관계**
① 19세기 : Yellow Nineteen's
② 20세기 : 모던의 시대 → White & Black
③ 21세기 : 과학, 디지털의 시대 → Blue

색채와 상징

(1) **국가의 상징색채**
① 한 국가의 이미지를 창출하고, 정체성과 단결심을 유도한다.
② 상징성이 강하며, 같은 색이라도 의미가 다르다.
③ 국기에 대표적으로 사용되는 색의 의미와 상징
 ㉠ 빨강 : 애국자의 희생적인 피, 정열, 혁명, 박애, 무용 등
 ㉡ 파랑 : 강, 바다, 물, 하늘, 희망, 자유 등
 ㉢ 노랑 : 황금, 국부, 태양, 사막, 번영 등
 ㉣ 초록 : 농업, 삼림, 국토와 자연의 아름다움, 번영, 희망, 이슬람교 등
 ㉤ 검정 : 흑인, 역사의 암흑시대, 고난, 의지 등의 의미와 독립, 정의, 자유, 단결 등의 이념 등

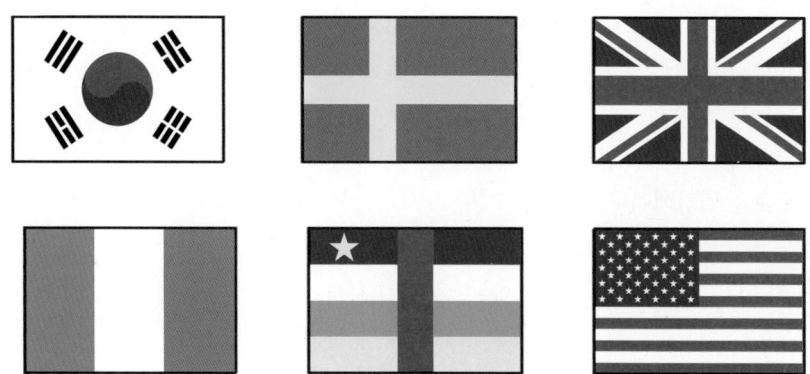

■ 국기에 적용된 색채

(2) 신분, 계급

① 염료의 미발달, 신분의 차이

② 신분 및 계급의 상징색

예로부터 왕족들은 최고 권위를 상징하는 색으로 황금색이나 자주색의 옷을 입었다. 중국의 왕조는 갈색, 녹색, 황색 옷을 입었으며, 영국 귀족은 금색의 복식을 착용했고 로마에서는 자주색 옷을 입었다. 인도에서는 네 개의 신분 계급에 따라 색을 달리했는데 브라만이라고 하는 신성한 계급은 흰색을 입었다.

인도에서 카스트 제도의 군인인 크샤트리아는 빨강, 상인 바이샤는 노랑, 노예인 수드라는 검정 옷을 입었다. 우리나라의 조선시대 계급을 보면 왕족은 금색을 사용하였으며, 1품에서 정3품은 홍색을, 종3품에서 6품은 파랑을, 7품에서 9품은 녹색을 사용하였다.

(3) 방위의 표시

중국과 우리나라와 같은 동양권에서는 방위를 표시할 때 음양오행설에 따른 오방색으로 표현했다. 오방색[동-청(靑), 서-백(白), 남-적(赤), 북-검정(黑), 중앙-황(黃)]

(4) 지역의 구분

올림픽 오륜기, 지도에서 기능적 색채구분

(5) 종교별 상징색

이집트에서는 태양을 상징하는 황금색 또는 노랑, 빨강이 있으며, 인도의 일부 지방에서는 파란색이 태양을 상징했다. 고대 그리스에서는 노랑이나

올림픽 오륜기
동그란 고리 5개는 올림픽 정신으로 하나가 된 유럽(파란색), 아시아(노란색), 아프리카(검은색), 오스트레일리아(초록색), 아메리카(빨간색)의 5개 대륙을 상징한다.

안심Touch

황국기에 적용된 색채 금색이 아테네 신을 상징했고, 고대 중국에서는 천상과 지상에서 가장 경이로운 색의 하나가 검정이라 했다. 기독교와 천주교에서는 하느님과 성모마리아를 고귀한 청색으로 상징했다.

① 불교 : 황금색과 노란색
② 기독교 : 빨간색이나 청색
③ 천주교 : 흰색이나 검은색
④ 이슬람교 : 녹색

(6) 학문의 구분

단과대학의 구분을 상징적으로 표현

(7) 기업의 상징색

① 기업마다 고유의 CIP와 색채로 상징화
② 기업 색채의 선택 요건
　㉠ 여러 가지 소재로 재연이 용이하고 관리하기 쉬운 색채 요건
　㉡ 눈에 띄기 쉽고 타사와의 차별성이 뛰어난 색채 요건
　㉢ 기업의 이념과 실체에 맞는 이상적 이미지를 나타내는 색채 요건

kt	빨강(Red)는 열정과 혁신, 그리고 고객을 향한 따뜻한 감성을 의미하며, 검정(Black)은 신뢰를 상징
LG U⁺	빨강(Red)은 LG인의 정열적인 도전 의지, 인종을 초월한 세계에 대한 관심, 따뜻함과 친근함을 나타내며, 회색(Gray)은 기술력, 신뢰감을 상징
SAMSUNG	파랑(Blue)은 안정과 신뢰 그리고 따뜻함과 친근함을 나타냄
SK	활동적이며 긍정적인 느낌과 친근하고 따듯한 기업 이미지를 표현

핵심 플러스!

코퍼레이트 컬러(Corporate Color)
기업 등의 심벌 컬러로서 기업의 상징적인 이미지를 색으로 표현하여 기업 고유의 아이덴티티를 추구하도록 만드는 색으로 기업의 이념, 이미지, 사업목표, 주요 제품 등 색채로 표현한 것이다. 또한 기업의 이미지 제고를 위한 시각적 표시와 아이덴티티 형성을 통해 타사와 차별화를 이룰 수 있다.

🔵 사회·문화 정보로서의 색

(1) 색채는 다양한 문화권에서 상징적인 의미를 전달하는 역할을 해왔다.

(2) 노란색은 동양 문화권에서 신성한 색채인 데 반해, 서양문화권에서 겁쟁이, 배신자의 뜻이다(이집트에서 종교적으로 신성시한 색채, 고대 그리스에서 노랑이나 황금색은 아테네 신을 가리켰다).

(3) 권력과 고급스러움의 상징색은 붉은색, 황금색, 자색이다.

(4) 동서양을 막론하고 녹색은 봄과 새 생명의 탄생을 의미하고, 북유럽의 녹색인간(Green Man)의 신화로서 영혼과 자연의 풍요로움을 상징한다(이슬람 문화권에서는 녹색을 신성한 땅인 오아시스로 연상하였고, 이슬람교에서 가장 신성시 여겼으며 번영의 색으로 여겼다).

(5) 파란색은 평화, 협동, 진실의 의미이며, 기독교에서는 하느님과 성모마리아에 대입한다.

(6) 서양 문화권에서의 흰색은 순결한 신부를 상징하고, 동양 문화권에서는 죽음(소복)을 의미한다.

(7) 스포츠분야에서는 경기의 흐름을 쉽게 읽게 하는 정보체계로서의 역할과 함께 응원하는 팀의 감정을 고조시키고, 팀의 색채는 곧 지역 및 기업을 상징하기도 한다(정체성을 보여줌).

▌ 야구팀의 상징물과 색채

국제 언어로서의 색

(1) 색채는 국제적으로 이해될 수 있는 언어로서 커뮤니케이션의 좋은 도구가 된다.

(2) 국제적으로 가장 쉽게 이해되는 색채로서 교통 및 공공시설물에 사용되는 안전을 위한 표준색이 있다.

(3) 안전색채 8가지(한국산업규격 KS A 3501)

안전색채는 안전을 위해 심리적인 연상과 상징색을 고려해야 하며, 안전표지의 모양에 맞추어 사용되지만, 일반적으로 다른 물체의 색과 쉽게 식별되어야 한다. 뿐만 아니라 색맹이나 색약, 노안과 같은 색각 이상자에게도 잘못 해석이 될 여지와 혼동의 염려가 적은 색을 골라야 하며 동시에 교통 표지, 안전색채 등은 국제적으로 공통하는 의미를 가진 색채라고 할 수 있다.

① 빨강 : 금지, 정지, 소방기구, 고도의 위험, 화약류의 표시
② 주황 : 위험, 항해항공의 보안 시설, 구명보트, 구명대
③ 노랑 : 경고, 주의, 장애물, 위험물, 감전경고
④ 파랑 : 특정행위의 지시 및 사실의 고지, 의무적 행동, 수리 중, 요주의
⑤ 녹색 : 안전, 안내, 유도, 진행, 비상구, 위생, 보호, 피난소, 구급장비
⑥ 보라 : 방사능과 관계된 표지, 방사능 위험물 경고, 작업실이나 저장시설
⑦ 흰색 : 문자, 파란색이나 녹색의 보조색, 통행로, 정돈, 청결, 방향지시
⑧ 검정 : 문자, 빨강색이나 노란색에 대한 보조색
※ 해당 규격은 폐지됨

(4) 안전·보건표지의 색채, 색도기준 및 용도

① 안전색의 의미와 목적

안전·보건표지의 색도기준 및 용도(산업안전보건법 시행규칙 별표8)

색 채	색도기준	용 도	사용례
빨간색	7.5R 4/14	금 지	정지신호, 소화설비 및 그 장소, 유해행위의 금지
		경 고	화학물질 취급장소에서의 유해·위험 경고
노란색	5Y 8.5/12	경 고	화학물질 취급장소에서의 유해·위험경고 이외의 위험경고, 주의표지 또는 기계방호물
파란색	2.5PB 4/10	지 시	특정 행위의 지시 및 사실의 고지
녹 색	2.5G 4/10	안 내	비상구 및 피난소, 사람 또는 차량의 통행표지
흰 색	N9.5	–	파란색 또는 녹색에 대한 보조색
검은색	N0.5	–	문자 및 빨간색 또는 노란색에 대한 보조색

(참고)
1. 허용 오차 범위 H=± 2, V=± 0.3, C=± 1(H는 색상, V는 명도, C는 채도를 말한다)
2. 위의 색도기준은 한국산업규격(KS)에 따른 색의 3속성에 의한 표시방법(KS A 0062 기술표준원 고시 제 2008-0759)에 따른다.

② 안전 표지의 의미와 색 배치(KS S ISO3864-1)

 ㉠ 초록과 하양 대비색 – 안전한 상태, 안전 조건

 ㉡ 노랑과 검정 대비색 – 잠재적 위험 경고

 ㉢ 빨강과 하양 대비색 – 출입금지

 ㉣ 파랑과 하양 대비색 – 강제적인 지시

▌ 안전을 위해 쓰이는 표지에 사용된 색채

CHAPTER

03 색채와 기능

제1과목 색채심리 · 마케팅

● KEYWORD 색채조절, 색채선호의 원리, 색채테라피

색채조절

○ 색채조절

(1) 색채조절에 있어서 환경이나 전체를 염두에 두어 과학적으로 결정하려는 시도이다.

(2) F. 비렌, L. 체스킨 등의 선구자의 지도와 뒤퐁사 등과 같은 도료 제조회사가 색채조절을 함께 추진한 것이 대표적이다.

(3) 색채의 사용에 있어서 심리학, 생리학, 조명학, 미학 등에 근거를 두고 과학적으로 선택하여 계획적인 색채를 사용하는 것이다.

(4) 올바른 색채조절을 위해서는 객관적으로 색채를 선정해야 하며, 효율의 극대화를 활용하여 색채계획과 색채조절을 한다.

> **핵심 플러스!**
>
> **색채조절**
> 장식에서의 색의 선택은 개인의 취향으로 결정하지만 색채조절에 의한 기능적인 선색(選色)은 객관적으로 개인의 성향은 거의 배제한다.

○ 색채조절의 3속성

(1) **명시성** : 두 가지 이상의 색 · 선 · 모양을 대비시켰을 때, 눈에 잘 띄게 한다.

(2) **기억성** : 시각적인 효과를 높여 오래 기억에 남도록 한다.

(3) **전달성** : 정보나 시각효과를 잘 전달할 수 있도록 한다.

○ 색채조절의 목적

심신의 안정, 피로회복, 작업능률향상

색채조절의 효과

(1) 과학적인 색채계획으로 신체의 피로를 줄이고, 눈의 피로를 막아주는 역할을 한다.

(2) 산만해지지 않고, 일에 대한 집중감을 높이므로 실수가 적어진다.

(3) 안전색채를 사용하므로 안전이 유지되고, 예상치 못한 사고가 줄어든다.

(4) 깨끗한 환경을 제공하므로 정리정돈 및 청소가 쉬워진다.

(5) 건물의 내외를 보호하고, 유지하는 데 효과적이다.

(6) 일반적인 조건하에서 천장과 벽의 명도를 높여 조명의 효율을 높인다.

색채조절을 이용한 색채계획

중★요 색채조절에 있어서는 색의 심리효과를 활용한 냉난감, 대소감, 원근감, 경시감, 가시성 등이 있다.

단 계	인간의 반응
붉은 자주색, 빨강, 오렌지, 노랑	따뜻한 느낌
녹색, 청록색, 파랑, 남색	차가운 느낌
따뜻한 느낌을 주는 색	다가오는 듯 크게 보임
차가운 느낌을 주는 색	작고 먼 느낌

배색효과

색채의 영향(온도감, 무게, 크기, 거리 등)과 색채의 미적 효과(색채의 조화, 선호, 감정효과)를 들 수 있다.

(1) 온도감과 색채는 색상과 관계가 있다.

(2) 무게와 색채는 명도와 관계가 있다.

(3) 크기와 색채는 명도와 관계가 있다.

(4) 거리감과 색채는 색상, 명도와 관계가 있다. 휘도가 높고 명도가 높은 색은 대개 가깝게 보이지만, 넓이가 커지면 이런 경향은 일치하지 않는다. 따라서 거리감의 판단은 색상, 밝기, 넓이 등과 관련이 있다.

색채선호의 원리

색채선호의 원리

(1) 일반적으로 공통된 감성이 있지만 문화적, 지역적, 연령별로 차이가 있다.

> **예** 아프리카 문화권에서는 빨강, 주황, 노랑의 색상이 갖는 의미보다는 주어진 하나의 색상 내에서 부드럽고 따스하고, 밝고 슬프고, 건조하거나 습기 있는 등의 전혀 다른 감각적 변수에 의하여 색채가 인지된다.

(2) 선호색 1위는 파란색으로 청색의 민주화(Blue Civilization)를 의미한다. 서구화된 나라일수록 파란색을 선호하는 경향이 뚜렷하다. 유럽에서는 국민의 절반 이상이 파랑을 선호한다는 의미에서 '청색의 민주화(Blue Civilization)'라는 말까지 나오게 되었으며 전 세계적으로 가장 선호도가 높은 색이기도 하다.

중☆요 (3) 아이와 성인의 선호색에는 차이가 있다.

> 연령별 색채 선호는 연령이 낮을수록 원색 계열과 밝은 톤을 선호한다. 어린이는 고명도의 색, 유채색, 단순한 원색을 좋아하고 성인이 되면서 단파장의 파랑, 녹색을 점차 좋아하게 되는 경우가 많다.
>
> ㉠ 아이들의 색채선호 : 노랑 → 흰색 → 빨강 → 주황 → 파랑 → 녹색 → 보라의 순
>
> ㉡ 성인들의 색채선호 : 파랑 → 빨강 → 녹색 → 흰색 → 보라 → 주황 → 노랑의 순

중☆요 (4) 색채선호도의 변화는 사회적 성숙, 지적능력의 향상을 의미한다.

(5) 일반적으로 지적 능력이 높은 사람이 단파장 계열의 색을 선호하는 경향이 있다.

(6) 남성과 여성의 선호색

> ㉠ 남성 : 비교적 어두운 톤의 청색, 갈색, 회색 → Dark Tone(Blue, Brown, Gray)
>
> ㉡ 여성 : 밝고 맑은 톤 → Bright, Pale Tone

(7) 선호경향과 특정 제품에 대한 선호색은 차이가 있다.

(8) 제품의 색채선호는 신소재, 디자인, 유행에 따라 변화한다.

(9) 자동차의 색채선호는 지역의 환경 및 빛의 강도, 기후, 생활패턴에 따라 다르다.

> **예** • 빠른 속도감을 상징하는 스포츠카 : 페라리의 빨강
> • 고급 세단을 상징 : 재규어의 메탈릭 청색과 은색
> • 귀여운 이미지의 뉴 비틀 : 노랑과 테크노 그린 등

> **핵심 플러스!**
> 한국의 경우 대형차는 어두운 색을, 소형차는 경쾌한 색을 선호하는 경향이 있는 반면 일본의 경우는 흰색을 선호한다.

국가별 선호색

(1) 난대기후 지역의 스페인, 라틴아메리카의 사람들은 난색계를 선호한다.

(2) 머리카락과 눈동자색이 검정이나 흑갈색인 민족은 난색계를 선호한다.

(3) 한대기후 지역인 북극의 게르만인과 스칸디나비아 민족은 한색계를 선호한다.

(4) 라틴계 민족은 난색계를 선호한다.

(5) 한국은 음양오행사상에 입각한 전통색으로 오방색과 오간색이 있다.

(6) 아프리카는 일반적으로 강렬한 순색을 선호하나 빨간색은 반항과 전쟁을 의미한다고 믿기 때문에 싫어하고, 파랑과 녹색을 자연과 평화를 뜻한다고 하여 선호하는 경향이 있다.

(7) 녹색은 이슬람 문화에서 회교국 번영의 의미이다.

(8) 황색은 대지와 태양의 색, 아시아의 색으로 불교문화권에서 선호한다.

(9) 청색은 하늘과 바다의 색으로 실크로드 문화의 색이다.

(10) 빨강은 중국에서 선호하는 색이다.

(11) 인도인들은 빨간색이 생명과 영광을, 녹색이 평화와 희망을 상징한다고 믿는다.

(12) 태국인들은 각 요일의 색채가 전통적으로 제정되어 있어 일요일은 빨간색, 월요일은 노란색 등으로 정하고 있다.

(13) 이스라엘의 선호 색상은 흰색과 하늘색이며 중세기 유태민족은 노란 색채의 옷감을 두르도록 강제되었고 히틀러에 의해 파시즘 시대에 들어서 그 시전이 부활되었다. 이러한 이유로 노랑은 혐오색으로 인식하고 있다.

▌ 색상별 선호국과 기피국

구 분	선호국	기피국
흰 색	대한민국, 이스라엘(유태민족), 스위스, 그리스, 멕시코	중국, 일본, 동남아, 인도(비애), 아일랜드
빨 강	대한민국, 중국, 인도, 태국, 스위스, 덴마크, 루마니아, 아르헨티나, 필리핀, 멕시코	독일(불운), 아일랜드(영국색채인 적, 백, 청색을 싫어함), 나이지리아(불운)
분 홍	프랑스(숙성된 와인)	–
순 색	태국, 터키, 독일, 미국, 쿠바, 파키스탄, 노르웨이, 파라과이, 미얀마	모로코
다 색	볼리비아	독일, 브라질
황갈색	이탈리아	–
노 랑	스웨덴	말레이시아(회교 황제색), 시리아(죽음) 등 회교국가, 태국, 파키스탄(이도교인 바라몬교의 승복색), 아일랜드(이도교인 프로테스탄트의 색), 브라질(절망에 빠진다는 미신), 미국(비겁자)
녹 색	대한민국, 말레이시아, 인도, 이라크, 필리핀, 파키스탄, 아일랜드, 튀니지아, 이집트, 멕시코, 오스트리아, 불가리아	프랑스(옛 독일의 군복), 홍콩, 불가리아

구 분	선호국	기피국
파 랑	대한민국, 이스라엘, 시리아, 그리스, 스웨덴, 프랑스, 벨기에, 네덜란드	중국, 이라크, 터키, 독일(검은색과 녹청색의 셔츠와 붉은 넥타이를 싫어함), 아일랜드, 스웨덴(차가움)
남 색	시리아	–
보 라	–	브라질(비애, 죽음), 페루
회 색	–	니카라과
검 정	–	중국, 태국, 이라크, 스위스·독일 등 모든 크리스트교 국가(상복), 미국

▌미 주

국 가	선호 색상	기피 색상
과테말라	녹색, 노랑, 주황, 파랑	–
멕시코	검정, 군청색, 베이지, 짙은 녹색, 회색	빨강
미 국	빨강, 노랑, 파랑, 연두색, 흰색, 회색, 베이지, 분홍 등	검정, 갈색
베네수엘라	노랑, 빨강	–
브라질	노랑, 주황, 초록, 파랑	갈색, 자주
아르헨티나	흰색, 파랑	검정, 빨강
칠 레	파랑, 갈색, 분홍, 빨강, 흰색, 검정	빨강·노랑·파랑 등의 배합된 색상
캐나다	녹색	검정, 빨강·파랑·흰색의 결합
코스타리카	녹색, 흰색, 분홍, 자주	검정, 밤색, 빨강, 노랑, 파랑
콜롬비아	커피색, 하늘색, 황토색, 녹색	검정, 빨강
파나마	파랑, 흰색	검정
파라과이	흰색	고동색, 초록, 파랑, 홍색
페 루	흰색, 파랑, 빨강, 검정	노랑, 녹색

▌유 럽

국 가	선호 색상	기피 색상
그리스	흰색, 파랑	빨강, 검정
노르웨이	네이비 블루, 빨강	녹색, 파랑, 노랑
덴마크	빨강, 짙은 푸른색	짙은 노랑, 혼합색상
독 일	흰색	검정
러시아	흰색, 파랑, 빨강	검정, 노랑, 보라, 오렌지
루마니아	빨강, 파랑, 녹색, 보라, 분홍	갈색, 검정
스웨덴	파랑, 노랑	검정
스위스	빨강, 갈색	–
스페인	빨강, 노랑 등 원색	분홍, 연두색
슬로베니아	녹색, 흰색	검정, 빨강
아일랜드	에메랄드 그린	파랑, 빨강
영 국	빨강, 노랑	검정, 갈색
오스트리아	–	회색
이탈리아	파랑, 진회색, 연한 파스텔 색상	원색 계통

국 가	선호 색상	기피 색상
크로아티아	파랑, 빨강	–
터 키	빨강, 검정, 흰색	노랑
포르투갈	녹색, 빨강	노랑
폴란드	파랑	녹색
프랑스	하늘색, 흰색, 빨강	검정, 황색
헝가리	흰색, 빨강, 파랑, 초록 등 옅은 단색상	보라, 금색, 검정, 혼합색
네덜란드	주황	–

▌아시아

국 가	선호 색상	기피 색상
뉴질랜드	파랑, 녹색	분홍
대 만	빨강, 녹색	검정, 노랑
말레이시아	녹색, 노랑, 흰색, 빨강	–
방글라데시	녹색, 흰색	검정, 노랑
베트남	빨강, 노랑, 흰색, 옅은 하늘색	검정
스리랑카	흰색, 남청색	적갈색
싱가폴	빨강, 노랑	검정, 회색
인 도	파랑, 주황, 분홍, 흰색	검정
일 본	흰색, 파랑, 초록색, 금색, 빨강 등 옅은 색상	검정, 회색, 은색, 암탁색 계통의 색상
중 국	빨강, 노랑	자색, 흰색
캄보디아	흰색, 파랑, 갈색	–
태 국	하늘색, 녹색, 흰색	검정, 갈색, 보라
파키스탄	흰색, 녹색	–
필리핀	빨강, 흰색, 파랑, 노랑	검정
호 주	녹색, 금색	갈색
홍 콩	빨강, 노랑	–

▌아프리카

국 가	선호 색상	기피 색상
남아공	파랑, 연두, 흰색 검정, 녹색	아이보리코스트 하늘색, 초록색, 갈색 검정, 빨강
아이보리코스트	하늘색, 초록색, 갈색	검정, 빨강
케 냐	초록	검정

▌중 동

국 가	선호 색상	기피 색상
UAE	흰색	검정, 녹색
레바논	군청색, 검정, 흰색	연한 초록색
모로코	흰색	검정
사우디아라비아	녹색, 빨강, 금색	검정
오 만	빨강 등 화려한 색상	노랑
이스라엘	흰색, 파랑	노랑, 주황, 보라

국 가	선호 색상	기피 색상
이집트	빨강, 검정, 녹색	흑갈색
쿠웨이트	흰색, 검정	노랑, 주황, 보라

색채테라피

(1) 색채치료

① 색채를 사용하여 물리적 · 정신적인 영향을 주어 환자의 상태를 호전하기 위한 조치이다.

② 색채치료로 사용되는 것은 벽, 옷, 생필품, 향수 등 물체색을 비롯하여 망원의 색을 이용하는 광원색이 사용된다.

③ 질병을 국소적으로 보지 않고 전체적으로 자연 치유력을 높이는 보완 치료법이다.

④ 과학적인 현대의학의 장점을 살리는 동시에 자연적인 면역력을 증강시키는 것이다.

⑤ 고유한 파장과 진동수를 갖고 있는 에너지 형태인 색채처방과 반응연구이다.

⑥ **효과** : 난색인 빨강과 주황은 심장박동이 빨라지고 맥박이 증가하며 활동력을 높일 수가 있어서 우울증 환자들의 방에 적합하다. 반면 청색은 집중력을 증가시키고, 진정시키는 역할을 하며 심신을 차분하게 하는 효과가 있어서 조증 환자들의 방에 적합하다. 녹색은 혈압을 낮게 하고, 빨강의 보색잔상을 막아주므로 병원 내의 색채로 적당하다.

(2) 색채별 치료효과

① 파랑 : 염증, 통증 치료

② 빨강, 노랑 : 간 기능저하 치료

③ 노랑 : 기억력감퇴 치료

④ 자주색 : 불면증 치료

⑤ 남색 : 구토와 치통 치료

▌ 색채테라피로 이용되는 아로마

▌ **색채별 치료효과**

신경증	신경통	관자놀이, 안면, 귀 및 기타 통증을 느끼는 부위 – 파란빛
	중 풍	• 머리 – 파란빛 • 마비된 부위 – 노란빛 • 태양신경총 – 붉은빛 • 척추 – 노란빛
	좌골신경통	• 장딴지 및 기타 통증을 느끼는 부위 – 파란빛 • 요추부위 – 파란빛 후 잠깐 동안 노란빛
	히스테리	머리, 태양신경총 및 복부 – 파란빛
	경 련	머리 및 척추 – 파란빛
	졸 도	이마 – 파란빛
	신경염	통증을 느끼는 부위 및 척추 – 파란빛
	간 질	머리, 척추 및 태양신경총 – 파란빛
심장 및 순환계 (자극을 주려면 빨간빛을 조사하고, 진정시키려면 파란빛을 조사한다)	심계항진	심장 부위 – 빨간빛, 태양신경총 – 붉은빛
	갑상선부종	염증을 일으키지 않았을 경우 – 빨간빛과 노란빛 조사 후 파란빛
	류마티스	염증이 생겼을 때 – 파란빛 그렇지 않을 경우 – 빨간빛, 노란빛을 조사하고, 특히 자주색빛 조사, 파란빛은 통증을 완화하고 노란빛은 척추에서 나오는 신경들과 장을 자극함
	관절염	빨간빛을 잠시 조사하고 파란빛
호흡기	결 핵	• 노란빛, 붉은빛 – 경부가 자극을 받을 수도 있음 • 보랏빛 – 결핵의 간상균 박멸
	천 식	노란빛 – 인후와 가슴에 교대로 조사
	기관지염	파란빛, 노란빛, 붉은빛
	늑막염	파란빛
	코감기	파란빛, 노란빛
	디프테리아	파란빛
	백일해	노란빛, 파란빛
소화기	위염, 구역질, 소화불량	파란빛, 붉은빛, 초록빛
	간기능저하	붉은빛, 노란빛
	설 사	파란빛
	변 비	노란빛
	신장질환	파란빛
	신장기능저하	노란빛, 빨간빛
	방광염	파란빛, 노란빛
피 부	습 진	붉은빛, 자주빛, 파란빛
	단 독	붉은빛, 파란빛
	옴, 백선	파란빛, 자주빛
	타박상, 화상	파란빛
열 병	장티푸스	파란빛(머리와 복부), 노란빛(창자 부위)
	천연두, 성홍열, 홍역	빨간빛, 노란빛, 파란빛
	말라리아	파란빛(열이 나는 상태), 노란빛, 자주색 빛(오한을 느끼는 상태)
	황열병	파란빛, 붉은빛

눈	• 파란빛, 붉은빛 • 빨간빛(시신경이 퇴화되었을 경우) • 노란빛(귀머거리의 경우)
암	• 파란빛은 통증과 긴장을 줄여주기 위해 사용 • 아이델은 치료를 시작할 때와 끝마칠 때 초록빛을 조사하여 처방, 초록빛 다음에는 선명한 남색빛 조사, 그 다음으로는 노란빛, 자주색 빛을 조사한 다음 초록빛을 조사
기 타	• 파란빛 – 화상, 두통 및 피로감을 치료 • 남색빛 – 구토와 치통 치료 • 마젠타의 빛 – 남성의 발기불능과 여성의 불감증 치료 • 자주색의 빛 – 불면증 치료 • 다홍색의 빛 – 우울증 치료 • 주황색의 빛 – 탈모증과 복통 치료 • 노란색 빛 – 기억력 감퇴 치료 • 연한 노란색의 빛 – 가슴앓이의 통증 감소

CHAPTER

04 색채마케팅의 개념

● KEYWORD 마케팅의 원리, 색채마케팅의 기능

 마케팅의 원리

○ 마케팅의 정의

(1) 미국마케팅협회(AMA ; American Marketing Association)

개인이나 조직의 목표를 충족시키기 위한 교환이 이루어지도록 아이디어개발, 상품 · 서비스정립, 가격결정, 촉진활동, 유통활동을 계획 · 실천하는 과정이다.

(2) 맥카시(E. J McCathy)

소비자 또는 고객의 필요를 예측 · 충족시키고 서비스의 흐름을 관리하여 조직의 목표를 달성하려는 모든 행동의 수행과정이다.

(3) 코틀러(C. F Philip Kotler)

고객의 필요한 욕구를 파악하여 이익발생을 목적으로 하고 고객에 투입한 기업의 자원, 정책, 재활동 등 모든 자료를 분석 · 계획하며 조직 · 통제하는 것이다.

(4) 맥네어(M. P Mcnair)

생활수준의 창조와 배달로 정의된다.

(5) 넬슨(Edther W. Nelson)

소비자 만족이라는 궁극적 목적을 향해 노력하는 것으로 소비자 중심으로 소비자 만족을 위한 기업활동의 총체인 마케팅은 고객의 필요에 초점을 두어야 한다.

○ 마케팅의 기초

(1) 욕구이론

마케팅이란 고객이 필요와 욕구를 정확하게 규명하고 각 시장에 적합한 조직을 구성하며, 시장에 적절한 서비스 프로그램을 설계하여 고객에게 봉사하기 위한 체계적인 기능이다. 이것은 욕구와 필요를 충족시키기 위한 과정이라고 정의한다.

중★요 (2) 매슬로(Maslow)의 욕구단계

결핍감을 느끼는 인간의 욕구는 매우 다양한데 매슬로는 인간의 욕구가 다섯 가지 계층으로 구분된다고 설명하였다.

① 생리적 욕구(Physiological) : 배고픔, 갈증해결과 같은 삶의 원초적 문제
② 안전 욕구(Safety) : 위험으로부터 안전하게 있고픈 인간의 욕구
③ 사회적 욕구(Love, Belongingness Needs) : 소속감, 애정을 추구하고픈 갈망
④ 존경 욕구(Esteem) : 다른 사람에게 존경을 받고 싶은 욕구
⑤ 자아실현욕구(Self-actualization) : 지식 및 자기표현을 추구하는 자아실현의 욕구

▌ 매슬로의 욕구단계

○ 마케팅의 기능

종합적 전략의 수립과 실현과정을 통해 소비자의 욕구충족, 기업의 이윤추구, 인적·물적 자원의 지원과 관리, 기업의 방향 제시 등이다.

(1) 제품관계

신제품의 개발, 기존제품의 개량, 새 용도의 개발, 포장·디자인의 결정, 낡은 상품의 폐지

(2) 시장거래관계

시장조사 · 수요예측, 판매경로의 설정, 가격정책, 상품의 물리적 취급, 경쟁 대책

(3) 판매관계

판매원의 인사관리, 판매활동의 실시, 판매사무의 처리

(4) 판매촉진관계

광고 · 선전, 각종 판매 촉진책의 실시

(5) 종합조정관계

이상의 각종 활동 전체에 관련된 정책, 계획정책, 조직설정, 예산관리의 실시

 색채마케팅의 기능

색채마케팅

색채의 의미와 상징을 제품이나 회사의 CIP에 맞추어 효과적으로 고객의 욕구를 충족시키면서도 고객의 감성을 리드해나갈 수 있도록 전략을 수립하는 것이다.

마케팅 믹스

마케팅 믹스란 기업이 목표시장에서 원하는 만큼의 제품 판매 결과를 얻기 위해 제어 가능한 요소들을 종합적으로 사용하는 것을 뜻한다. 마케팅 믹스를 보다 효과적으로 구성함으로써 소비자의 욕구나 필요를 충족시키며, 이익 · 매출 · 이미지 · 사회적 명성 · 사용자본이익률(ROI ; Return On Investment)과 같은 기업목표를 달성할 수 있게 된다.

(1) 제품 · 서비스 믹스

브랜드, 가격, 서비스, 제품라인, 스타일, 색상, 디자인 등을 말한다.

(2) 유통 믹스

수송, 보관, 하역, 재고, 소매상, 도매상 등을 말한다.

(3) 커뮤니케이션 믹스

광고, 인적판매, 판매촉진, 디스플레이, 퍼블리시티, 머천다이징, 카탈로그 등을 말한다.

마케팅의 구성

매카시(E. J McCathy)는 4P, 즉 제품, 가격, 유통, 촉진을 마케팅의 4대 구성요소로 설명하였다.

> **핵심 플러스!**
>
> **마케팅 구성요소 4P**
> - 제품(Product) : 마케팅 구성요소 중 가장 핵심적 판매요소
> - 가격(Price) : 소비자선택에 가장 큰 영향을 끼치며, 기업의 수익을 규정하는 요소
> - 유통(Place) : 제품이 판매되고 소비되는 장소와 경로
> - 촉진(Promotion) : 제품이나 서비스 등 제품을 판매하고 소비하는 모든 활동

(1) 제품(Product)

① 마케팅의 구성요소 중 가장 핵심적인 판매요소이다.
② 물건, 공연, 아이디어, 서비스 등 포괄적인 판매상품이며, 이 중에는 컨설팅 등 모든 것이 포함된다.

(2) 가격(Price)

① 소비자선택에 가장 큰 영향을 미친다.
② 가격방식
 ㉠ 침투가격정책 : 타사의 가격보다 낮게 책정한다.
 ㉡ 경쟁가격정책 : 경쟁기업과 같게 책정한다.
 ㉢ 고가가격정책 : 경쟁기업보다 높게 책정한다.
 ㉣ 명성가격정책 : 명품 등 가격을 월등히 높게 책정한다.

(3) 유통(Place)

제품이 판매되고 소비되는 장소와 경로를 말한다.

(4) 촉진(Promotion)

① 제품이나 서비스 등 제품을 판매하고 소비하는 모든 활동이다.
② 광고, 대인판매, 직접판매(카탈로그, DM, 인터넷 쇼핑), 판매촉진(POP, 이벤트, 경연대회, 경품, 쿠폰), PR, 홍보 등

③ 판매방식

 ㉠ 광고 : 광고주가 소비자에게 전달할 메시지를 여러 매체를 통하여 전달하는 방법으로 가장 중요한 수단은 4대 매체이다.

 ㉡ 대인판매(Personal Selling) : 자세한 정보전달을 목적으로 대부분 판매원들에 의해 직접 소비자에게 전달된다.

 ㉢ 직접판매(Direct Sales) : 정보를 아주 상세하게 전달할 수 있는 촉진활동으로서 광고물을 발송하는 DM이나 카탈로그, 인터넷 쇼핑 등을 이용한 판매방식이다.

 ㉣ 판매촉진(Sales Promotion) : 직접 판매를 돕기 위한 POP나 이벤트, 경연대회, 경품, 쿠폰 등이 해당된다.

 ㉤ PR : 간접판매수단으로 제품의 일반적 특징을 광고하거나, 기업의 이미지 광고, 상품과 연관되는 다른 이미지 광고 등을 말한다.

핵심 플러스!

마케팅 구성요소 4C

고객의 관점에서 느끼고 필요로 하는 것을 충족시킴으로써 더 높은 가치를 교환할 수 있다고 보는 마케팅

- 고객(Customer) : 고객 자체를 의미한다. 여기에는 고객이 가진 필요와 요구(Needs & Wants), 고객과의 관계 등을 의미한다고 볼 수 있다.
- 비용(Cost) : 소비자가 받아들이는 가치라는 의미로서의 비용이다. 가장 일반적인 형태로는 기회비용이라고 볼 수도 있고, 하나의 브랜드에서 다른 브랜드로 바꿀 때 발생하는 교환비용도 여기 해당한다.
- 편의(Convenience) : 유통과는 조금 다른 범주로 가치교환의 편의성을 의미한다. 제품을 편리하게 구매할 수 있는 곳을 말한다.
- 의사소통(Communication) : 커뮤니케이션은 마케팅의 본질 자체가 의사소통이라는 의미한다. 즉, 제품과 고객과의 커뮤니케이션을 말한다.

CHAPTER 05 색채 시장조사

● KEYWORD 색채 시장조사기법

색채 시장조사기법

○ 시장조사

(1) 좁은 의미는 자사제품의 경합제품의 시장의 크기와 특성을 알기 위한 조사이다.

(2) 넓은 의미는 머천다이징, 생산, 판매, 판촉, 계획과 같은 마케팅활동 전반에 걸친 시장환경을 조사·분석하는 것이다.

○ 시장조사방법

(1) 응용조사
 ① 가장 보편적인 조사방법이다.
 ② 특정 제품이나 서비스에 대해 응용조사한다.
 ③ 제품의 인지도, 광고의 인지도, 경쟁제품과의 차별성, 구매자의 라이프스타일 등 구체적인 여러 질문에 대한 해답을 얻어내는 조사이다.

(2) 이론조사
 ① 주제와 원칙을 정해놓은 질문에 대한 해답을 얻는 조사이다.
 ② 질문에 대한 몇 개의 정해진 답안을 제시하여 선택하게 하는 방법이 있다.

(3) 방법론조사
 ① 이론적이며 학술적인 조사이다.
 ② 조사된 내용에 대한 조사이다(우편 등의 설문).
 ③ 응답률을 높일 수 있는 질문을 제시하여야 한다.

여론조사방법

공공단체에서 의뢰하는 조사나 정치여론조사를 광의의 여론조사라고 구분한다면 우리나라의 전문적인 조사기관에서 수행하는 조사 중 여론조사는 대략 30% 정도를 차지한다. 실제로는 여론조사보다 시장조사의 비중이 훨씬 크다고 볼 수 있다.

(1) 관찰법
① 조사의 신뢰도를 높일 때 사용하는 방법이다.
② 소비자의 행동을 직접 관찰한다.
③ 특정지역의 유동인구 분석, 시청률이나 시간, 집중도 등을 조사하는 방법이다.

(2) 표적 집단조사(패널 조사법)
① 목표가 되는 집단을 조사하는 방법이다.
② 신제품 출시 전에 주로 사용된다.
③ 포괄적인 정보를 얻을 수 있어서 광고나 제품의 방향성을 잡을 수 있다.

(3) 설문조사
① 가장 많이 사용되는 표적 집단을 통하여 수집된 아이디어 등을 정보화하는 데 사용된다.
② 구체적인 수치나 계량적인 정보를 얻을 수 있다.

(4) 실험법
① 특정한 효과를 얻거나 비교를 통한 정확한 정보를 얻고자 할 때 사용된다.
② 실험집단과 통제집단의 비교를 통해서 측정된다.

(5) 실사방법(접촉방법)
① 우편조사
 ㉠ 포괄적인 질문 가능
 ㉡ 저렴한 비용
 ㉢ 응답회수율과 신뢰도 낮음
② 전화조사
 ㉠ 응답률과 신뢰도 높음
 ㉡ 가장 신속, 고비용
③ 면접조사
 ㉠ 통제력과 선별력 높음, 융통성 많은 방법
 ㉡ 면접자의 능력이 중요

색채 시장조사

(1) 어떤 대상물의 색채분포나 경향 또는 소비자가 색채에 대한 기호나 이미지를 조사하는 것이다.

(2) 물건의 색 + 색채를 보는 사람 → 이 두 가지가 조사대상이 된다.

(3) 색채 시장조사의 과정
① **콘셉트 확인** : 자사의 타깃 고객과의 콘셉트 확인
② **조사방침결정** : 어떤 조사를 할지 조사 분야 선택
③ **정보수집** : 현장조사의 경우 조사대상, 샘플수, 시기, 장소 설정
④ **정보의 취사선택** : 수집된 정보를 평가 → 불필요한 자료제거
⑤ **정보의 분류** : 타깃별, 아이템별, 지역별로 색채를 분류 정리함
⑥ **정보의 분석** : 각 집계항목마다 출현빈도분석
⑦ **정보의 활용** : 분석결과를 상품기획부문, 영업부분 등 차기 계획에 활용

(4) 색채정보 수집방법
실험연구법, 조사연구법, 패널 조사법, 현장관찰법 등을 적용하나 표본조사방법이 가장 흔히 적용되는 연구방법이다.
① **실험연구법**
 ㉠ 조사연구법 혹은 관찰법(인위적·자연적 관찰, 비체계적·체계적 관찰)이라고 한다.
 ㉡ 어떤 대상의 특성, 상태, 언어적 행위 등의 관찰을 통해 자료를 수집한다.
 ㉢ 주로 실험 연구에서 많이 사용된다.
 ㉣ 관찰자의 주관성 개입 우려로 면접이나 질문지 조사방법과 함께 쓰인다.
② **패널 조사법(질문지법, 면접법)**
 ㉠ 설문지를 이용하여 자료를 얻거나 직접 질문하는 방식이다.
 ㉡ 관련 자료 수집(직접 색견본을 제시하기도 함), 성향을 파악할 수 있다.
 ㉢ 신제품 출시 전에 실시된다.
중요 ③ **표본조사법** : 색채정보수집에 가장 많이 쓰인다.
 ㉠ 표본추출방법 : 대규모집단에서 소규모집단으로 표본을 추출하고 무작위로 선정하도록 한다.
 • 집략표본추출
 - 모집단은 모두 포괄하고 있는 목록을 가지고 체계적으로 표본을 선정하도록 한다.
 - 모집단의 개체를 구획하는 구조를 활용하여 표본추출 대상 개체의 집합으로 이용하면 표본추출의 대상 명부가 단순해지며 표본추출도 단순해진다.
 • 층화표본추출
 - 조사 분석을 위한 모집단의 특성을 고려, 여러 하위집단으로 분류한 뒤 비례적으로 표본을 선정한다.

- 표본을 선정하기 전에 여러 하위집단으로 분류하고 각 하위집단별로 비례적으로 표본을 선정한다.
- 조사결과에 크게 영향을 미치는 변수를 기준으로 하위 모집단을 구분하는 것이 좋다.
- 지역적인 특성에 따른 소비자의 자동차 색채선호, 특성 등을 조사할 때 유리하다.

ⓒ 표본의 크기

- 적정표본의 크기, 사례수가 중요하므로, 허용오차의 크기나 오차확률을 고려하는 선행연구의 표본 크기를 고려하여 사례수를 결정하도록 한다.
- 적정표본의 크기는 조사 대상 변수의 변수도, 연구자가 감내할 수 있는 허용오차의 크기 및 허용오차 범위 내의 오차가 반영된 조사결과의 확률을 고려하여 결정해야 한다.

중★요 ④ 서베이 조사

ⓐ 마케팅조사 중 가장 널리 이용되는 방법이다.
ⓑ 조사원과 응답자 간의 질의응답, 가정방문 설문조사의 방법이 있다.
ⓒ 시장의 전반적인 상황 등 기업의 전반적 마케팅 전략수집의 기본자료 수집이 목적

⑤ 설문조사

ⓐ 설문지를 통해 조사하는 방법이다.
ⓑ 표적 집단, 불특정다수를 상대로 실시된다.
ⓒ 설문조사의 결과는 통계처리나 평균, 빈도의 산출로 아이디어를 추출한다.
ⓓ 문항작성, 설문대상의 선정을 위한 샘플링이 중요하다.
ⓔ 설문조사 과정

- 주제의 설정
- 자료수집 방법의 결정 : 자료수집의 가능성, 시간, 비용 등 산출
- 설문조사 계획작성 : 조사내용, 방법, 일정, 예산, 조사원 산출
- 모집단 : 조사대상이 되는 집단을 추출
- 표본크기의 결정과 표본추출 과정 : 큰 표본이 작은 표본보다 높은 정확도를 보이지만 시간과 비용이 증가

ⓕ 설문지의 구성내용

- 설문지(Questionnaire)는 일련의 질문들을 체계적으로 담은 작은 책자 또는 서류 형식으로 응답자가 직접 질문에 기입하기 위한 질문서 또는 앙케트(Enquête)라고 한다.
- 조사 목적에 따라 유용한 자료들을 수집하는 수단이며, 필요한 정보의 종류와 측정방법, 분석의 내용과 방법까지 모두 고려해야 한다.

ⓖ 설문지 설계

- 개별항목의 내용결정
- 응답형태의 결정
- 개별항목의 완성
- 질문의 순서 결정
- 설문지의 외형 결정
- 설문지의 사전조사
- 설문지의 완성

> **핵심 플러스!**
>
> **설문조사 문항작성**
> 조사의 취지 및 안내글은 설문지의 첫머리에 배치하도록 하고 개인의 신분을 나타내는 연령, 성별, 소득 등의 인구사회학적 질문은 끝에 배치하도록 한다.

◎ 설문조사 문항작성
- 약 15~20개 정도가 적합하다.
- 개방형 설문, 폐쇄형 설문(대상의 수가 적거나 아이디어 수집 시)
- 질문의 순서에서 미세한 차이가 나는 반복질문을 피해야 하나 관련된 질문은 연결하여 배치해야한다.
- 질문의 유형은 개방형에서 폐쇄형으로, 전반적인 질문에서 구체적인 질문으로 배치함으로써 응답자의 반응을 유도해야 한다.
- 각 질문은 문법적으로 정확한 어휘를 사용한다.
- 전문용어나 복잡한 용어는 피하도록 한다.
- 각각의 질문은 하나의 내용만 구체화한다.
- 전문지식이나 특정견해, 미래의 행동 등을 예상하는 질의는 가급적 피하도록 한다.
㉠ 설문지 조사자 교육에 필요한 내용
- 조사의 취지와 표본선정 방법에 대한 설명이 요구된다.
- 면접과정의 지침이 필요하다.
- 참가자의 응답에 영향을 주지 않도록 하는 중립적이고 객관적인 태도를 유지한다.
- 특수상황에 대한 대응방침이 필요하다.
- 색채기호, 선호도 조사 시 색채도구를 활용하는 경우 조사자들에게 색채에 대한 정신물리학적, 심리학적 이해와 더불어 색채체계에 관한 교육이 필요하다.
- 구체적인 방법론
 - 개별 면접조사 : 심층적인 정보를 수집하는 데 용이하며 표본의 대표적인 성향이 잘 드러난다.
 - 전화조사 : 즉각적인 응답반응을 아는 데 용이하다.
 - 우편조사 : 비용과 시간이 많이 소요되는 데 반해 응답률이 낮다.
㉡ 샘플링(표본추출)의 적절한 방법
- 편견배제상태에서 객관적이고, 적합한 대상을 선정한다.
- 표본의 오차는 표본의 크기와 집단크기에 반비례한다.
- 표본의 사례 수는 오차와 관련이 있다.
- 전문성이 부족한 연구원들은 선행연구의 표본크기를 고려하여 따르도록 한다.
- 다수의 전체집단에서 소수의 집단을 구성하는 것을 원칙으로 한다.
- 전수조사(집단에 속하는 사례 전부를 조사)와 대비되는 방법으로서 일부조사, 표본추출조사, 샘플조사 등으로도 불린다.
㉢ 샘플링의 방법
- 무작위 추출법(Sample Random Sampling)
 - 추첨과 같은 형식이다(우연적 효과).
 - 사회조사의 개수가 많은 경우 실시한다.
 - 무작위표본, 임의표본, 임의추출, 랜덤샘플링이라고 한다.
 - 난수주사위, 난수표를 사용한다.
 - 조사대상 전체를 조사하는 대신 일부분을 조사함으로써 전체를 추측하는 조사방법이다.
- 다단추출법(층별추출법 : 1차 → 무작위, 2차 → 그 중 몇 개)
 - 모집단의 크기가 클 때, 비용이 많이 예상되는 경우에 실시된다.

- 전국적인 규모의 세대에 관한 특성을 조사함에 있어 1차로 시·읍·면을 추출하고 다시 그 중에서 몇 세대를 추출하여 조사하는 2단 추출법 등이 해당된다.
- 비용은 크게 절약될 수 있으나 조사의 신뢰도는 같은 추출률의 무작위추출의 경우보다 낮아진다.
- 국화추출법(임의추출법, 층화추출, Stratified Sample)
 - 모집단이 몇 개의 상이한 그룹으로 구성되어 있음이 알려져 있는 경우에는 모집단을 몇 그룹으로 분할한 후 그룹별로 추출률을 정해 조사하는 국화추출법을 채용하여 조사의 효율을 높일 수 있다.
 - 지역적 특성에 따른 소비자의 자동차 색채선호 특성 등을 조사할 때 유리하다.
- 계통추출법(등간격 추출법, Systematic Sample)
 - 일정한 간격으로 10명마다 또는 5명마다 조사하는 방법, 맨 처음 임의로 추출한 표본 번호를 스타트 넘버라고 하는데 이 넘버를 시초로 일정한 간격으로 추출할 때 그 간격을 추출 간격이라고 한다.
 - 지그재그 추출법이라고도 한다.

(5) 색채조사 분석연구의 예(정보처리 및 분석)

① 산술평균, 중앙값, 최빈값, 살포도, 교차분석, 상관관계분석, SD법, 다변량분석, 결과분석 등이 있다.

② 개인의 내적인 세계에 대한 파악

　⊙ 심층 면접법 : 피험자와 실험자가 1 : 2로 깊이 있는 면담을 통하여 피험자의 내재된 의미 내용을 분석하는 방법이다.

　ⓒ 언어 연상법 : 직접적으로 밝혀낼 수 없는 응답자의 내재된 의미를 응답자가 연상한 언어들의 분석을 통해 알아내는 방법이다.

③ SD법(Semantic Differential Method)

　⊙ 미국의 심리학자 오스굿(Charles Egerton Osgood)이 개발하였다.

　ⓒ 형용사의 반대어를 쌍으로 척도를 만들어 그것을 피험자에게 평가하게 하는 것으로 복잡하고 파악하기 어려운 인간의 여러 가지 현상을 비교적 단순한 설계에 의해 포착할 수 있다.

　예 가벼운 ① - ② - ③ - ④ - ⑤ - ⑥ - ⑦ 무거운

　　①은 매우 가벼운, ②는 가벼운, ③은 약간 가벼운, ④는 가볍지도 무겁지도 않은, ⑤는 약간 무거운, ⑥은 무거운, ⑦은 매우 무거운 정도를 의미한다.

　ⓒ SD법의 일반적 운영

- 개 념
 - 어떤 개념의 이미지를 측정할 것인가로부터 시작되며 사람의 정서적인 의미를 느낄 수 있는 모든 자극은 SD법의 개념으로 사용이 가능하다.
 - 낯선 개념이나 망설이게 만드는 피상적인 것, 혹은 어느 쪽도 아니다와 같은 문항이 많아지지 않도록 주의하고, 친숙한 개념을 사용하도록 한다.
- 반대 형용사 척도의 선정
 - 과거 선행되었던 SD법의 조사 내용을 참고해도 좋고 전문 디자인 분야의 사람들에게 연상어를

수집해도 좋다.
- 측정하고자 하는 반대 형용사 쌍을 고른다.
• 척도의 결정
- 형용사 척도가 완성되면 상당히, 약간 등척도의 단계를 결정한다.
- 3단계, 5단계, 7단계, 9단계를 많이 사용한다.

단색번호	1		나 이	만 ()세	성 별	1. 남, 2. 여	유 형	A
1. 여성적								남성적
2. 더러운								깨끗한
3. 가벼운								무거운
4. 부드러운								딱딱한
5. 따뜻한								차가운
6. 어두운								밝 은
7. 활동적인								정적인
8. 즐거운								우울한
9. 약 한								강 한
10. 귀여운								점잖은
11. 선명한								은은한

▌단색 SD 조사의 예
• 평가의 실시
- 직관적 회답을 구해야 하므로 깊이 생각하도록 하거나 나중에 고쳐 쓰는 것을 피하도록 한다.
- 평가척도 → 인자분석 → 점으로 표기(Plotting) → 점을 이은 그래프(프로필이라 함)

▌SD법을 활용한 색채이미지 조사의 예

㉣ 의미의 요인분석

• 요인분석(Factor Analysis)
 – 의미공간을 최소한의 차원으로 밝혀주는 가장 대표적인 방법이다.
 – 여러 변수들 사이의 상관관계를 기초로 하여 정보의 손실을 최소화하면서 자료를 변수의 개수보다 적은 수의 요인으로 설명하는 분석방법이다.
 – 이점 : 변수들을 몇 개의 요인으로 분류하여 변수 내에 존재하는 특성 또는 차원을 발견할 수 있다.
• 오스굿은 요인분석을 통해 3가지 의미공간의 대표적인 구성요인(평가요인, 역능요인, 활동요인)을 밝혀냈다.

▌ SD조사 요인 분석의 예

형용사	요인 1	요인 2	요인 3	요인 4	요인 5
약한 ↔ 강한	0.67997	−0.17107	0.23393	0.08781	0.17548
가벼운 ↔ 무거운	0.68566	0.18065	−0.38539	0.01782	−0.10624
여성적인 ↔ 남성적인	0.65455	−0.19163	−0.16665	0.15359	0.00568
귀여운 ↔ 점잖은	0.61973	0.49404	−0.09333	0.00266	−0.05741
부드러운 ↔ 딱딱한	−0.53469	0.01423	0.14840	0.29103	0.27699
활동적인 ↔ 정적인	−0.12325	0.63077	−0.15083	0.06250	−0.07585
젊은 ↔ 나이 든	0.26561	0.59431	0.32929	0.13790	0.03841
선명한 ↔ 은은한	0.21434	0.69379	−0.04395	0.05324	0.00874
화려한 ↔ 수수한	0.22344	−0.60113	0.09735	0.21973	−0.23285
신선한 ↔ 오래된	−0.18204	0.27425	0.36278	−0.09785	0.13206
깨끗한 ↔ 더러운	0.07890	−0.00266	0.74357	−0.23149	−0.11454
⋮	⋮	⋮	⋮	⋮	⋮

㉤ SD법을 이용하여 Hue & Tone 체계의 130색에 대한 이미지 조사를 실시함으로써 한국인이 가지고 있는 색채에 대한 의미 공간을 구현하여, 색채 감성을 연구하고 이해하는 데 유용한 정보가 될 수 있다.

┌─ 핵심 플러스! ────────────────────────

SD법(Semantic Different Method, 의미미분법)
• 미국의 심리학자 찰스 오스굿(Charles Egerton Osgood)이 개발했다.
• 경관이나 제품, 색, 음향, 감촉 등 다양한 대상의 인상을 파악하는 방법으로 많이 사용된다.
• 반대의미를 갖는 형용사 쌍을 카테고리 척도에 의해 평가한다.
• 평가대상이 가지고 있는 이미지를 수량적 처리에 의해 척도화하여 정량적으로 측정하는 방법이다.
• 분석으로 만들어지는 이미지 프로필은 각 평가 대상마다 각각의 평정척도에 대한 평가 평균값을 구해 그 값을 선으로 연결한 것이다.
• 설문대상의 수를 증가시킴에 따라 정확도를 더할 수 있으며 그 값은 수치적 데이터로 나오게 된다.
• 의미공간을 효율적으로 정의하기 위해서는 그 공간을 대표하는 차원의 수를 최소로 결정할 필요가 있다.

CHAPTER 06 소비자 행동

● KEYWORD 소비자 욕구 및 행동분석, 소비자 생활유형

소비자 욕구 및 행동분석

◉ 고객분석

(1) 제품과 관련하여 고객이 충족하려는 욕구와 문제를 발견하는 일이다.

(2) 연령 및 라이프사이클, 직업, 경제적 상황, 라이프스타일, 개성 등을 고려한다.

◉ 소비자 행동(Consumer Behavior) 요인

(1) 외적 – 환경적 요인

① 문화적 요인

소속되어 있는 문화 환경이나 사회계급에 영향을 받는다.

㉠ 사회계급(Social Class)

• 유사한 수준의 사회적 신망과 재정적인 능력을 보유하고 있는 사회집단이다.

• 신념, 태도, 가치관 등이 유사하여 상품선택에 대한 정보나 영향력이 크게 자리 잡는다.

㉡ 하위문화(Subculture)

• 전체 사회와는 이질적인 사고방식, 행동양식, 생활관습, 종교 등을 지니고 있는 집단이다.

• 동일문화권의 구성원 중에서 비교적 공통된 생활 및 경험과 상황을 갖는 사람들끼리 유사한 가치관과 라이프스타일을 갖게 되는 것을 의미한다.

• 상당한 규모의 크기를 이루고 있고 특정 제품에 대한 하위시장을 형성한다.

② 사회적 요인

가족에서부터 회사 등 집단의 특성에 영향을 받는다.

㉠ 준거집단(Reference Group)

• 사회구성원의 태도, 의견, 가치관, 의사결정, 행동 등에 영향을 미치는 집단이다.

• 한 가지 목적을 가지고 모이는 회원집단 등 비교적 크게 자신의 의사나 행동에 영향을 미치는 집단이다.

ⓛ 가족(Family)

- 개인의 구매행동에 가장 밀접한 영향을 미치는 중요한 집단이다.
- 개발한 제품이 가족 중 누가 상품을 구입하느냐에 따라서 기업이 유통, 경로, 광고, 판촉 등에 대한 마케팅 전략을 적극적으로 수렴·집행해야 한다.
- 대면집단(Face to Face Group)은 가족, 친구, 이웃, 직장동료 등 접촉빈도가 높은 집단이다.
- 소비자가 소비행동을 할 때 제품 및 색채의 선택에 가장 많은 영향을 준다.

(2) 내적 - 개인적 요인

① 개인적 요인(개인의 개성과 생활 주기 등에 영향을 받는다)

ⓖ 나이와 생활주기(Life Style) : 소비자 개인의 나이와 가족 생활주기를 고려한다.

ⓛ 직업과 경제적 상황 : 직업은 교육 및 소득과 더불어 소비자가 속하는 사회계층을 결정짓는 요소로 작용, 소비자의 생활양식 등에도 영향을 미침으로써 구매행동에 영향을 미친다.

ⓒ 개성과 자아개념

- 개성에 따라 상품, 상표의 선택과 상관관계가 있으므로 개성 분류에는 소비자 행동을 분석하는 데 유용한 변수가 된다.
- 자아개념은 자기 자신을 의식하며 규정하는 인격구조의 중심부로 소비자의 제품이나 상표선호도에 영향을 미친다.

② 심리적 요인

상황에 따른 심리와 지각상태에 영향을 받는다.

ⓖ 지각(Perception) : 감각기관을 통해 관념과 연결시키는 심리적 과정이다.

ⓛ 학습(Learning) : 배워서 익히는 경험에서 나오는 개인 행동변화이며 다양한 경험의 반복으로 이루어진다.

ⓒ 동기유발(Motive) : 사람으로 하여금 모든 행동을 일으키게 하여 개인의 만족을 위하여 추구되는 것, 인간의 모든 행동은 동기유발에서 시작한다.

ⓔ 신념과 태도(Attitude) : 사람들이 가지고 있는 평가·감정 및 행동경향을 나타낸다.

 ## 소비자의 생활유형

소비자 생활유형(Life Style)

(1) 소비자의 생활유형은 그 특성에 따라 특정문화나 집단의 생활양식을 표현하는 구성요소와 관계가 깊다.

(2) 생활유형은 소비자의 가치관을 반영하므로 소비자행동을 결정하는 중요한 지표가 된다.

(3) 경제적 원칙에 부합되는 요소이다.

(4) 제임스 엥겔스는 사람들이 살아가고 돈을 쓰는 양태라고 정의하였다.

(5) 윌리엄 레이저는 사회 전체 또는 사회 일부 계층의 차별적이고 특정적인 생활양식이라고 정의하였다.

> **핵심 플러스!**
> **소비자 유형과 특징**
> • 관습적 집단 : 유명한 특정 상품에 대한 선호도가 높아서 습관적 반복적으로 구매하는 집단
> • 합리적 집단 : 구매동기가 합리적인 집단
> • 감성적 집단 : 유행에 민감하여 개성이 강한 제품의 구매도가 높은 집단으로 체면과 이미지를 중시
> • 가격 중심 집단 : 경제적인 측면만을 고려하는 집단
> • 유동적 집단 : 충동구매가 강한 집단
> • 신소비 집단 : 젊은 층의 성향으로 뚜렷한 구매 형태가 없는 집단

● 소비자의 생활 유형 측정

(1) AIO 측정법

활동(Activities), 흥미(Interests, 관심), 의견(Opinions) 등으로 구분하여 측정하는 방법이다.

(2) VALS(Value And Life Style) 측정법

소비자의 유형을 욕구 지향적, 외부 지향적, 내부 지향적인 분류로 구분하여 생활유형을 측정하는 방법이다.

① 가치 측정에 의한 4가지 집단

　㉠ 욕구 추구 소비자 집단(Need Driven Consumers) : 선호보다는 기본적 욕구에 의해서 소비자 행동이 나타나는 집단의 소비자이다(생존자형, 생계유지형).

　㉡ 외부지향적 소비자 집단(Out Directed Consumer) : 시장에서 가장 높은 비중을 차지하고 있는 사람들로 이들은 다른 사람들을 의식해서 구매하는 소비자이다(소속지향형, 경쟁지향형, 성취자형).

　㉢ 내부지향적 소비자 집단(Inner Directed Consumer) : 독자적으로 행동하는 소비자이다(개인주의형, 경험지향형, 사회사업가형).

　㉣ 통합적 소비자 집단(Integrated Consumer) : 극히 적은 비중을 차지하는 사람들로 내부지향적인 면과 외부지향적인 면을 혼합해서 행동하는 성숙하고 균형 있는 인격을 가진 소비자이다(종합형).

● 소비자의 구매의사 결정과정 – 아이드마의 원칙(AIDMA)

소비자의 구매심리과정을 요약한 것(주목 → 흥미 → 욕망 → 기억 → 구매 → 구매 후 행동)

(1) A(Attention, 주의)
① 신제품의 출현으로 소비자의 주목을 끌어야 한다.
② 제품의 우수성, 디자인, 여러 가지 서비스에 따라 결정한다.

(2) I(Interest, 흥미)
① 타제품과의 차별화로 소비자의 흥미를 유발한다.
② 색채가 좋은 요소가 된다.

(3) D(Desire, 욕구)
① 제품구입으로 인해 얻어지는 이익이나 편리함으로 제품을 구입하고자 하는 욕구가 생기는 단계이다.
② 색채의 연상이나 기억, 상징 등을 활용한다.

(4) M(Memory, 기억)
① 소비자의 구매의욕이 최고치에 달하는 시점, 제품의 광고나 정보 등을 기억하고 심리적 구매를 결정하는 단계이다.
② 색채디자인과 광고의 효과가 가장 크게 영향을 미친다.

(5) A(Action, 행위)
소비자가 직접 구입하는 행동을 취하는 단계이다.

CHAPTER

07 색채마케팅

● KEYWORD 시장세분화 전략, 색채마케팅

 시장세분화 전략

◐ 시장세분화(Market Segmentation)

(1) 정 의
다양한 욕구를 가진 전체 시장을 일정한 기준에 따라 공통된 욕구와 특성을 가진 부분 시장으로 나누는 것을 말한다.

(2) 시장세분화의 조건
측정가능성, 접근가능성, 실질성, 실행가능성 등이 있다.

(3) 시장 세분화를 하는 목적
① 시장기회를 탐색하기 위해
② 소비자의 욕구를 정확하게 충족시키기 위해
③ 변화하는 시장수요에 능동적으로 대처하기 위해
④ 자사와 경쟁사의 강·약점을 효과적으로 평가하기 위해

(4) 시장세분화의 이점
시장에서 기호를 보다 쉽게 찾아낼 수 있으며, 마케팅 믹스를 보다 효과적으로 조합할 수 있고, 또한 시장 수요의 변화에 보다 신속하게 대처할 수 있다.

◐ 시장세분화 전략의 방법

(1) 표적마케팅(Target Marketing)
① 표적마케팅과 대량마케팅
　㉠ 시장세분화 전략은 제품개발의 초기부터 이루어지는 것은 아닌데, 기업은 우선 모든 소비자를 대상으로 대량생산, 대량분배, 판촉을 하는 대량마케팅(Mass Marketing)을 시작하고, 이를

제품다양화 마케팅(Product Variety Marketing), 그리고 세분화된 시장을 선택하여 이에 알맞은 제품을 제공하는 표적마케팅(Target Marketing)으로 거쳐 간다.

ⓛ 다품종 소량생산 체제로 변하면서 세분화된 시장을 선택하여 이에 알맞은 제품을 제공하는 마케팅이다.

ⓒ 최근의 시장은 표적마케팅에 주력한다.

> **대량마케팅(Mass Marketing)**
> • 시장세분화를 포기하고 전체 시장에 대하여 한 가지 마케팅 믹스만 제공하는 것이다.
> • 생산, 재고관리, 유통, 광고 등 비용을 절감할 수 있다.
>
> **다양화 마케팅**
> 소비자들에게 제품의 특성, 스타일, 품질, 크기 등의 다양성을 제공하는 마케팅으로 고객층의 성향에 맞게 제품이나 서비스, 판매방법 등을 다양화하는 마케팅 기법이다.

중요 ② 표적마케팅(Target Marketing)의 3단계

시장세분화, 시장 표적화, 시장의 위치선정의 단계를 거친다.

㉠ 시장세분화
• 시장을 상이한 제품을 필요로 하는 독특한 구매집단으로 분할하는 것
• 시장세분화의 기준
 - 사회경제적 변수(인구학적 변수) : 연령, 성별, 소득별, 가족수별, 가족의 라이프사이클별, 직업별, 사회계층별 등
 - 지리적 변수 : 국내 각 지역, 도시와 지방, 해외의 각 시장지역, 인구밀도
 - 심리적 욕구변수 : 자기현시욕, 기호, 개성, 생활양식 등
 - 행동분석적 변수 : 구매동기, 경제성, 품질, 안전성, 편리성, 사용경험, 브랜드 충성도 등
㉡ 시장 표적화(Market Targeting) : 여러 세분화된 시장 중에서 하나 또는 그 이상의 세분화된 시장을 선정하는 과정
• 표적시장 선정 시 고려사항은 조직의 보유자원 정도, 상품의 동질성 여부, 상품의 수명주기 단계, 시장동질성, 경쟁사의 마케팅 전략 등이다.
㉢ 시장의 위치선정(Market Positioning) : 경쟁 제품과의 위치와 상세한 마케팅 믹스를 개발하는 단계

> **핵심 플러스!**
> **색채마케팅 전략의 발전과정**
> 기업은 산업화의 영향으로 소비자에게 대량생산, 대량분배, 판촉을 하는 마케팅을 시작했다. 이후 제품을 다양화하는 대량마케팅으로 발전하였으며, 세분화된 시장을 공략하는 표적마케팅으로 변화했다. 또한 여기서 발생되는 틈새를 이용한 마케팅이 개발되며 나아가 개개인의 맞춤 마케팅으로 발전하고 있다.
> **마케팅의 변화 과정**
> 대량마케팅 → 다양한 마케팅 → 표적마케팅

(2) 경쟁사 분석

현재의 경쟁사와 잠재적인 경쟁사 등 경쟁이 될 수 있는 모든 부분을 분석해야 한다.

(3) 소비자 분석

제품의 소비자 유형, 구매동기, 대상, 구매심리 등 여러 분야에 걸쳐 세심한 자료 분석이 필요하다.

시장의 유행성
- 플로프(Flop) : 수용기 없이 도입기에 제품의 수명이 끝나는 유형이다.
- 패드(Fad) : 단시간에 나타났다가 사라지는 유행을 말한다.
- 크레이즈(Craze) : 지속적인 유행으로 생활의 패턴, 양식, 사고 등을 이끌어 가는 현상이다.
- 트렌드(Trend) : 경향을 말하며 어느 특정부분의 유행을 말한다.
- 유행(Fashion) : 유행의 양식, ~풍, ~식 등 추세, 유행의 스타일을 말한다.
- 붐(Boom) : 갑자기 급격히 전파되는 유행이다.
- 클래식(Classic) : 시간적 제한을 받지 않는 영속적 유행으로 받아들여지는 스타일을 말한다.

색채마케팅

🔵 색채마케팅의 영향 요인

(1) 인구통계적, 경제적 환경

소비시장을 파악하기 위해 연령별, 거주 지역별, 성별, 가족구성원의 특성, 라이프스타일에 따라 마케팅 전략을 구축한다.

(2) 기술적, 자연적 환경

시대의 경향과 특성을 파악하여 새로운 패러다임에 맞추어 그에 적합한 색채마케팅을 실현한다(21세기의 디지털패러다임, 환경주의, 재활용 등).

(3) 사회적, 문화적 환경

다양한 사회 구성원들의 삶의 형태와 가치관을 파악하여 그들의 활동, 의견, 관심, 생활주기 등을 분석한다(할리데이비슨 레스토랑, 전문직종의 취미, 주말의 취미활동 등).

▌ 환경주의에 바탕을 둔 화장품 [1]

[1] http://blog.naver.com/wowwhj

제품 차별화와 색채마케팅

중요 **(1) 제품 포지셔닝(Positioning)**

① 포지션이란 제품이 소비자들에 의해 지각되고 있는 모습을 말하며 소비자들의 원하는 바나 경쟁자의 포지션에 따라 기존 제품의 포지션을 새롭게 전환시키는 전략을 말한다.

② 제품의 위치는 소비자들이 경쟁제품과 비교하여 갖게 되는 지각, 인상, 감성, 가격 등이 복합적으로 영향을 미쳐 형성된다.

③ 따라서 세분화된 특성에 따라 어떤 제품은 가격을, 어떤 제품은 성능이나 안정성을 강조하는 식의 마케팅 믹스가 필요하다.

중요 **(2) 제품 포지셔닝의 과정**

① 소비자분석 → 경쟁자확인 → 자사제품 포지션 개발 → 포지셔닝의 확인

② 제품의 수명주기(Product Life Cycle)

 ㉠ 도입기 : 신제품 시장에 등장하여 이익은 낮고 유통경비와 광고 판촉비는 높이는 시기이다.

 ㉡ 성장기 : 수요가 점차 증가하고, 이윤이 급격히 상승, 경쟁회사의 유사제품이 나오는 시기이므로 시장점유율을 극대화한다.

 ㉢ 경쟁기 : 기업 간의 경쟁이 심화되는 시기로 급속한 판매율과 이익률은 아니지만 이윤이 이어지는 시기이므로 차별화 전략이 필요하다.

 ㉣ 성숙기 : 수요가 포화상태에 이르는 시기로 이익감소, 매출의 성장세가 정점에 이르는 시기이므로 반복수요가 늘고, 제품의 리포지셔닝과 브랜드 차별화 전략이 필요하다.

 ㉤ 쇠퇴기 : 소비시장의 급격한 감소, 대체상품의 출현 등 제품시장이 사라지는 시기이므로 신상품개발의 전략이 필요하다.

(3) 색채를 활용한 브랜드의 아이덴티티

① 치열한 제품 경쟁에서 살아남기 위해서는 각 제품이 갖는 차별적 우위가 있어야 한다.

② 사례 : 맥도날드의 노란 심벌과 빨간 바탕, 코카콜라의 빨강, 애플사의 일곱 빛깔 무지개 사과와 단색의 사과, 코닥필름의 노랑, 후지필름의 녹색 등이 대표적이다.

▮ 전 세계적으로 공통된 색채 전략을 사용하는 맥도날드

▮ 코카콜라 색채 [2]

2) http://blog.naver.com/lIIdynamic

안심Touch

> **핵심 플러스!**
>
> **브랜드 아이덴티티(BI : Brand Identity)**
> BI는 기업 경영전략의 하나로써 상표 이미지를 시각적으로 단순화하고, 체계화, 차별화하여 기업이미지를 높이고 소비자에게 강하게 인식시키고, 체계적인 관리를 통해 특정 브랜드에 대한 선호도를 향상시키는 것을 말한다.
>
> **브랜드의 관리 과정**
> 브랜드 설정 및 인지도 향상 → 브랜드 이미지 구축 → 브랜드 로열티 확립 → 브랜드 파워

유행색

(1) 유행 예측색은 색채전문가들에 의해 예측하는 색, 일정기간 동안 사람들이 선호한 색을 말한다.

(2) 유행색은 일정기간을 가지고 반복되는 특성이 있다.

(3) 특정한 사회적, 경제적 사건이 있을 때, 예외적인 색이 유행하기도 한다.

(4) 패션디자인 부분은 유행색이 매우 중요한 요인이며, 유행색 관련 기관에 의해 24개월(2년) 이전에 제안된다.

(5) 유행색 전문기관

① 유행색협회 : JAFCA(일본), C.M.G(미국), KOFCA(한국), INTER-COS(이탈리아), CAUS(미국), INTER-COLOR(국제유행색협회) 등

② 안료 종합회사 : BASF, MERCK, DUPONT 등

> **핵심 플러스!**
>
> **국제유행색협회(INTER-COLOR)**
> 1963년에 설립되었으며 매년 1월 과 7월 말에 협의회를 개최하여 S/S, F/W의 두 분기로 2년 후의 색채 방향을 분석하고 제안한다.

(6) 유행색의 종류

① 유행 예측색(Forecast Color) : 유행이 예측되는 색
② 스탠다드 컬러(Standard Color) : 기본색으로 받아들여진 색채
③ 전위색(Trial Color) : 유행의 징조를 보이는 색
④ 화제색(Topic Color) : 주목을 받지만 지극히 소수인 색
⑤ 트렌드 컬러(Trend Color) : 유행의 경향을 상징하는 색

CHAPTER 08 홍보전략

● KEYWORD 홍보전략

홍보전략

○ 신문광고(주간신문, 일간신문, 월간지)

(1) 특징과 장점

신뢰성, 편의성, 안정성, 전통적인 매체, 설득성, 자료전달 용이, 기록성, 경제성, 신속성 등이 있다.

(2) 단 점

① 광고의 수명이 짧고 독자의 계층선택이 어렵다.
② 인쇄컬러의 질이 낮아 고급스런 광고가 어렵다.
③ 여러 신문을 모두 취급해야 한다.
④ 다른 광고나 기사의 영향을 받을 수 있다.

(3) 신문광고의 구성요소

① 내용적 요소 : 헤드라인, 서브 헤드라인, 바디카피, 슬로건, 캡션, 회사명과 주소
② 조형적 요소 : 일러스트레이션, 트레이드 마크, 코퍼리트 심벌, 보디라인

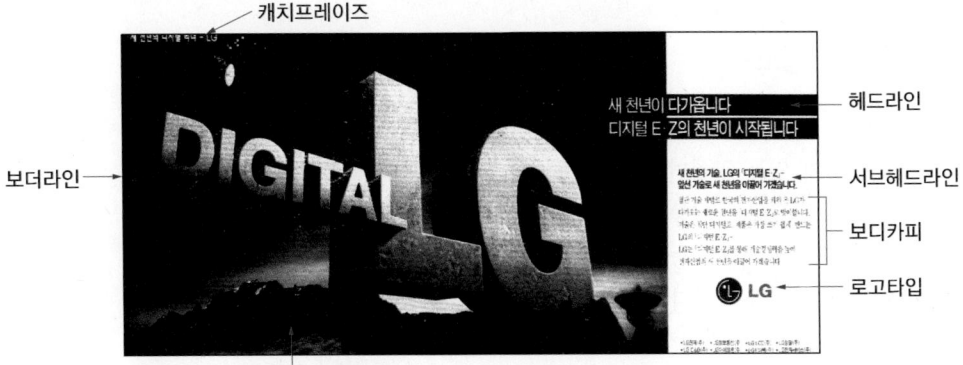

■ 신문광고의 예 3)

3) http://lg.co.kr

○ 잡지광고

(1) 장 점

① 명확한 독자층 대상으로 설득력이 강하다.

② 기록성, 보전성이 있다.

③ 회람률이 높고, 매체의 생명이 길다.

④ 감정적·무드적 광고가 가능하다.

⑤ 인쇄컬러의 질이 높다.

⑥ 지면의 독점이 가능하다.

⑦ 여성용품, 식당, 화장품, 자동차광고에 적당하다.

(2) 단 점

① 각 잡지의 크기가 달라 제작비가 상승한다.

② 페이지의 위치에 따라 가격이 변동한다.

③ 신속한 전달이 어렵다.

▍잡지광고의 예

○ 라디오 광고

(1) 장 점

① 전파가 있는 곳이면 장소의 구애를 받지 않는다.

② 반복적 광고가 가능하다.

③ 지역별 광고가 가능하다.

④ 경제성이 가장 좋다.

⑤ CM송을 통한 감정적 소구가 용이하다.

⑥ 식품, 약품, 가전제품 등에 좋다.

(2) 단 점

① 청각에만 의존하므로 구체적인 상품제시가 어렵다.

② 설명적이고 이해도가 필요한 제품의 광고는 어렵다.

③ 다양한 계층에게 전달하기 어렵다.

⬤ TV 광고

(1) 장 점

① 시각, 청각, 문자 등의 다양한 방법으로 전달이 가능하다.

② 감정이입의 효과가 크다.

③ 반복광고가 가능하다.

④ 오락성이 강하고 반응이 빠르다.

⑤ 실물의 실연과 제시 및 구체적인 사항전달이 용이하다.

⑥ 매체의 영향력과 대중의 분포가 가장 넓다.

⑦ 세대 간의 의견일치 효과가 있다.

(2) 단 점

① 광고비가 비싸다.

② 시청률에 따라 광고의 효과가 달라진다.

③ 메시지의 수명이 짧고 보전성도 낮다.

④ 오락적으로 흐르기 쉽다.

(3) TV 광고의 종류

① **프로그램 광고** : 20~30초 정도의 프로그램과 프로그램 사이에 나오는 광고이다.

② **스팟 광고** : 일반적으로 15초 광고로서 프로그램이 시작하기 전에 하는 광고로 프로그램과 프로그램 중간에 삽입되는 형식이다.

③ **블록 광고** : 일정한 시간을 정해놓고 10개 정도의 광고를 보여주는 형식이다.

④ **스폰서십 광고** : 물자나 자원, 경비를 지원하여 프로그램을 지원하며 광고효과를 노린 것이다.

⑤ **네트워크 광고** : 전국에 방송망을 가지고 있는 방송본국에서 전국을 대상으로 하는 광고이다.

⑥ **로컬 광고** : 지역방송국을 이용해서 하는 광고로 원하는 지역을 골라서 할 수 있다.

▌ TV 광고의 예

◯ 판촉광고

SP(Sales Promotion) 광고라고 부르며 구매시점에 소비자를 유도하여 행동에 옮기도록 하기 위한 세일즈 수준의 광고를 말한다.

(1) DM 광고, 전화, 전보, 신문에 넣는 삽입광고, 호별배포 광고 등이 있다.

(2) 장단점
① 예산에 맞는 광고를 할 수 있다.
② 경쟁기업이 잘 모르므로 전략성이 크다.
③ 바로 버려지는 경우도 있다.

◯ POP 광고(Point Of Purchase)

(1) 소비자가 상품을 사는 곳에 내거는 모든 종류의 광고(안내문 포스터)를 말한다.

(2) 구매시점 광고, 3차원 광고이다.

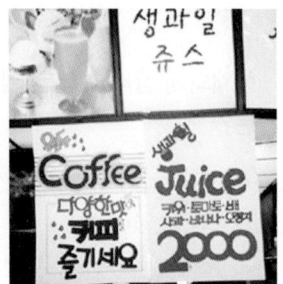

▌ POP 광고의 예 4)

◯ 포지션 광고

옥외광고, 교통광고, 영화광고 등 집 밖에서 작용하는 광고를 말한다.

▌ 교통광고의 예 5)

4) http://imagesearch.naver.com
5) http://imagesearch.naver.com

PART 01 문제풀어보기

01 색채의 공감각에 대한 설명 중 틀린 것은? [산업기사]

① 색의 농담과 색조에서 색의 촉감을 느낄 수 있다.

② 소리의 높고 낮음은 색의 채도에 의해 가장 잘 표현된다.

③ 색의 감각은 미각, 후각, 청각, 촉각 등과 함께 뇌에서 인식된다.

④ 어둡고 칙칙한 계통의 색에서는 한약을 달일 때와 같은 짙은 냄새가 난다.

해설 ② 소리의 높고 낮음은 색의 명도에 의해 가장 잘 표현된다.

02 색채와 다른 감각 간의 교류현상으로 메시지와 의미를 전달하는 특성을 가진 것은? [산업기사]

① 색채의 푸르킨예 현상

② 색채의 애브니 효과

③ 색채의 공감각

④ 색채의 동화효과

해설 ① 주간의 시각을 담당하는 추상체 중심의 시지각에서 야간의 간상체로 시지각의 중심이 옮겨가는 과정에서 일어나는 지각현상을 말한다.

② 색의 채도와 관계되는 현상으로, 노란색 부근의 색에 순도를 올리면 그대로 색상이 유지되지 않고 채도의 단계에 따라 색상이 달라진다. 이같이 파장이 같아도 색의 순도가 변함에 따라 그 색상이 변하는 것을 말한다.

④ 회색의 배경 위에 검은색 선의 형태를 그리면 배경색의 회색은 거무스름하게 보이고, 백색 선의 형태를 그리면 배경색은 밝게 보이는 현상을 말한다.

03 향의 감각은 특정 색채의 이미지로 연상된다. 다음 모리스 데리베레의 향과 색채의 공감각에 대한 연구 내용 중 옳은 것은? [산업기사]

① Mint향 – Green

② Camphor향 – Rose

③ Floral향 – Light Blue

④ Musk향 – White

해설 ② Floral향 : Rose

③ Ethereal향 : Light Blue, White

④ Musk향 : Red~Brown, Golden Yellow

04 공감각에 의해 색과 특정한 모양의 관계성을 추출한 대표적인 색채학자는? [기사]

① 먼 셀

② 프라운 호퍼

③ 헬름홀츠

④ 요한네스 이텐

해설 색채와 형태의 관계를 추출하여 설명한 대표 학자는 요한네스 이텐, 칸딘스키, 파버 비렌이다.

1 ② 2 ③ 3 ① 4 ④ **정답**

05 색채와 다른 감각 간의 교류현상 중 틀린 것은? [산업기사]

① 색채와 음악을 일치시키기 위한 노력은 있었으나 공통의 이론으로는 발전되지 못했다.

② 색채의 촉각적 특성은 표면색채의 질감, 마감처리에 의해 그 특성이 강조 또는 반감된다.

③ 색채는 시각현상이며 색에 기반한 감각의 공유현상이다.

④ 색채와 맛에 관한 연구는 문화적·지역적 특성보다는 보편성에 기초를 두어야 한다.

해설 ④ 색채와 맛에 관한 연구는 보편성보다는 문화적·지역적 특성에 기초를 두어야 한다.

06 색채의 공감각에 대한 설명 중 가장 옳은 것은? [기사]

① 색채의 특성이 다른 감각으로 표현되는 것

② 채도가 높은 색채의 바탕 위에 있는 탁색이 더 맑게 느껴지는 것

③ 혼색에 의한 결과 색을 미리 예측할 수 있는 것

④ 조명색, 환경 등이 바뀌어도 본래의 색으로 인식하고자 하는 것

해설 색채의 공감각
색채가 다른 감각들로 표현되는 것, 즉 색채와 소리, 색채와 맛, 색채와 향기, 색채와 촉감 등과 같은 현상을 나타내며 뇌에서 인식한다.

07 색채조절을 통해 이루어지는 내용이 아닌 것은? [산업기사]

① 신체의 피로, 특히 눈의 피로를 막는다.

② 안전이 유지되며 사고가 줄어든다.

③ 색채의 적용으로 주위가 산만해질 수 있다.

④ 정리정돈과 질서 있는 분위기가 연출된다.

해설 ③ 자극적인 색과 원색, 지나치게 밝은 색과 어두운 색 등 작업에 효율적이지 못한 색을 배제하고 작업장에 적합한 색을 사용하여 업무에 집중력을 높이므로, 실패의 확률이 줄어든다.

08 색채를 조절할 때 기능을 최고도로 발휘할 수 있도록 색을 선택 부여하는 효과와 비교적 관계가 먼 것은? [산업기사]

① 명시성 　　② 기억성
③ 전달성 　　④ 심미성

해설 ④ 심미성은 기능과는 거리가 멀고, 주관적 메시지를 담고 있다.
① 두 가지 이상의 색·선·모양을 대비시켰을 때, 눈에 잘 띠게 한다.
② 시각적인 효과를 높여 오래 기억에 남도록 한다.
③ 정보나 시각효과를 잘 전달할 수 있도록 한다.

09 다음 중 색채조절의 목적과 비교적 거리가 먼 것은? [산업기사]

① 마음의 안정
② 눈의 피로 회복
③ 조형적 아름다움
④ 일의 능률 향상

해설 ③ 색채조절의 목적은 단순한 미적인 효과나 선전 효과가 아닌 외부 환경과 사용자의 이용 행태에 따른 색를 사용하는 것이다.

10 톤온톤 배색효과에 대한 설명 중 틀린 것은? [산업기사]

① 같은 톤의 색상으로 유연하게 배색효과를 낸 것이다.
② 동일 색상으로 두 가지 톤의 명도차를 비교적 크게 잡은 배색이다.
③ 세 가지 이상의 다색을 사용하는 같은 계열 색상의 농담배색도 톤온톤 배색이다.
④ 톤온톤 배색이란 톤을 겹치게 한다는 의미이다.

해설 ① 같은 색상의 다른 톤으로 배색효과를 낸 것이다.

11 다음의 톤 배색 중 톤의 차이가 가장 많이 나는 배색은? [산업기사]

① Vivid Blue – Deep Green
② Very pale Red – Dark Red
③ Dull Yellow – Light Blue
④ Dull Red – Deep Green

12 하늘색(Sky Blue) 블라우스와 코발트 블루(Cobalt Blue) 스커트를 입은 경우는 어떤 배색이라고 볼 수 있는가? [산업기사]

① 반대색상 배색
② 톤온톤 배색
③ 톤인톤 배색
④ 세퍼레이션 배색

해설 ② 같은 색상의 다른 톤으로 배색
③ 톤은 같고 색상이 다른 배색
④ 색채와 색채를 연결하기 위해 블랙이나 화이트를 사용하여 색의 개념을 강하게 나타내는 배색

13 색채에 대한 심리 반응에 관한 설명 중 틀린 것은? [산업기사]

① 같은 색이라도 면적이 넓으면 채도가 높아 보인다.
② 색의 강약감은 채도에 의해 주로 좌우되며, Vivid, Strong, Deep Tone이 강한 느낌을 준다.
③ 한쪽 벽면을 같은 톤의 난색계로 칠하면 한색계로 칠했을 때보다 더 넓게 보인다.
④ 명도가 높고 채도가 높은 색의 배색은 중후해 보인다.

해설 ④ 중후해 보이는 것이 아니라 가볍게 느껴진다.
①·③ 면적대비, ② 색의 강약감

14 기후에 따른 일반적인 색채기호의 설명 중 틀린 것은? [산업기사]

① 라틴계 민족은 난색계를 좋아한다.
② 머리카락과 눈동자색이 검정이나 흑갈색의 민족은 한색계를 선호한다.
③ 스페인, 라틴아메리카의 사람들은 난색계를 선호한다.
④ 북구계의 게르만인과 스칸디나비아 민족은 한색계를 선호한다.

해설 ② 머리카락과 눈동자의 색이 검정이나 흑갈색의 민족은 난색계를 선호한다.

15 사회 문화 정보로서 색이 활용된 예로 2002 한일 월드컵에서 '붉은 악마 응원단'의 빨간색은 다음 중 어떤 역할에 가장 크게 기여하였는가? [산업기사]

① 국제적 표준색의 기능
② 사용자의 편의성
③ 유대감의 형성과 감정의 고조
④ 차별적인 연상효과

16 노랑이 장애물이나 위험물의 경고에 많이 사용되는 이유가 아닌 것은? [산업기사]

① 국제적으로 쉽게 이해된다.
② 명시도가 높다.
③ 사용자의 편의성을 높인다.
④ 메시지 전달이 용이하다.

해설 노랑은 경고, 주의, 장애물, 위험물, 감전경고 등에 많이 사용된다.

17 색채의 심미성을 판단하는 데 영향을 미치는 요소가 아닌 것은? [산업기사]

① 색채의식
② 가치관
③ 지식 정도
④ 절대적 미의 기준

해설 ④ 색채의 심미성을 판단하는 데는 상대적 미의 기준이 영향을 미친다.

18 다음 중 색채와 연상언어의 연결이 잘못된 것은? [산업기사]

① 노란색 – 위험, 혁명, 환희
② 녹색 – 안정, 평화, 지성

③ 파란색 – 명상, 냉정, 영원
④ 보라색 – 창조, 우아, 신비

해설
• 빨간색 : 위험, 혁명, 환희
• 노란색 : 환희, 발전, 경박, 도전

19 사회 문화 정보로서의 색은 시대문화에 따라 다르게 적용되는 경우가 있다. 다음 중 종교, 전통의식, 신화, 예술 등에서 상징적인 연결이 잘못된 것은? [산업기사]

① 노란색 – 동양 문화권에서 신성한 색채
② 노란색 – 서양 문화권에서 겁쟁이, 배신자
③ 흰색 – 서양 문화권에서 장례식
④ 청색 – 기독교, 천주교

해설 ③ 검은색은 서양 문화권, 흰색은 동양 문화권에서의 장례식을 나타낸다.

20 세퍼레이션 컬러(Separation Color)는 흑색 윤곽이 있으므로 더 이상적인 조화가 이루어진다는 주장이다. 이와 관계가 있는 것은? [산업기사]

① 보색배색
② 저드의 색채조화론
③ 만화영화나 캐릭터 일러스트
④ 파버 비렌의 조화론

21 금색, 은색 등과 같은 메탈릭(Metalic) 색을 강조색으로 배색한 것은 어느 경우에 해당하는가? [산업기사]

① 반대색상 배색
② 톤온톤 배색
③ 톤인톤 배색
④ 세퍼레이션 배색

안심Touch

해설 ④ 색채와 색채를 연결하기 위해 블랙이나 화이트 뿐만 아니라 금색, 은색 등과 같은 메탈릭 (Metallic) 색을 사용하여 색의 개념을 강하게 나타내는 배색

22 동서양을 막론하고 권력의 상징과 기호로 주로 사용되었던 색이 아닌 것은?
[산업기사]

① 푸른색 ② 붉은색
③ 황금색 ④ 자 색

해설 ② 조선시대 왕이 시무복으로 입었던 곤룡포에서 사용
③ 중국의 황제를 연상시키는 색상
④ 황제, 신, 추기경을 상징하는 색상

23 안전색채 설계시 빨간색이나 파란색 표지판이 있는 곳에 시야각이 넓은 흰색 경고판은 삼가는 것은 흰색으로 인해 유채색의 경고판을 어둡게 보이기 때문이다. 이는 다음 중 어떤 현상이 크게 작용하기 때문인가?
[산업기사]

① 잔상효과 ② 연상효과
③ 동화효과 ④ 상징효과

해설 ① 빛의 자극이 사라진 뒤 잠시 동안 시각작용이 남는 현상

24 다음 주관색(Subjective Colors)에 대한 설명 중 옳은 것은?
[산업기사]

① 지역과 풍토에 의한 색의 경험
② 빛의 물리적 특성에 의한 색의 경험
③ 면적의 크기에 따라서 색이 달리 보이는 경우

④ 흑백의 반짝임을 느끼게 하면 무채색의 자극 밖에 없는데서 유채색이 보이는 경우

해설 ① 지역색에 관한 설명이다.
② 물리색에 관한 설명이다.
③ 면적 효과에 관한 설명이다.

25 오스굿이 제안한 의미 공간에 속하지 않는 것은?
[산업기사]

① 좋다 – 나쁘다
② 크다 – 작다
③ 빠르다 – 느리다
④ 선명하다 – 약하다

해설 • 선명하다 – 은은하다
• 강하다 – 약하다

26 다음 중 색상의 연상 내용이 맞는 것은?
[산업기사]

① 흰색 – 신비, 불안
② 검정색 – 평범, 청정
③ 회색 – 소극적, 고상
④ 연두색 – 기쁨, 강열

해설 • 남색 : 신비, 불안
• 회색 : 평범, 청정
• 연두색 : 산뜻, 생명
• 흰색 : 청결, 순수
• 검정 : 죽음, 공포

27 색채가 상징하는 의미를 결정하는 요인과 비교적 거리가 먼 것은?
[산업기사]

① 개인의 경험과 기억
② 종교, 관습
③ 방위, 지역
④ 계급의 등급

해설 ① 개인의 경험과 기억은 특정 색에 대한 개개인의 주관적인 느낌이므로 색채가 상징하는 의미를 결정하는 요인이라 할 수 없다.

28 환경색의 개념이 잘못 연결된 것은?

[산업기사]

① 녹색 – 번영의 색 – 이슬람 문화권의 색
② 황색 – 대지와 태양의 색 – 아시아의 색
③ 청색 – 하늘과 바다의 색 – 실크로드 문화의 색
④ 검정 – 고귀함, 신비의 색 – 고원과 분지의 색

해설 ④ 보라 – 고귀함, 신비의 색

29 색채의 선호도를 파악하는 조사방법이 아닌 것은?

[산업기사]

① 순위법
② 연속자극법
③ 언어척도법
④ 감성 데이터베이스 조사

해설 색채선호도 조사방법
• 순위법(Rank Order Test) : 몇 개 또는 많은 시료를 좋고 나쁜 순위별로 평가
• 언어척도법(SD법) : 형용사의 반대어를 쌍으로 척도를 만들어 그것을 피험자에게 평가하게 하는 것
• 감성 데이터베이스 조사 : 조사대상의 선정 → 감성어휘의 추출 → SD척도의 구성 → 평가실험 → 평가대상 준비 → 아이템 · 카테고리 추출 → 통계분석 → 데이터베이스 작성

30 언어척도법(Semantic Differential Method)에 대한 설명 중 틀린 것은?

[산업기사]

① 신중한 답을 구하기 때문에 시간적 여유를 가지고 판단하도록 유도한다.
② 서로 상반되는 형용사군을 이용한다.
③ 세밀한 차이를 필요로 할 경우 7단계 평가로 척도화한다.
④ 색채의 지각현상과 감정효과를 다면적으로 분석할 수 있다.

해설 ① 피험자가 답을 구하는 데 망설이지 않도록 단일 의미를 가진 개념을 선택하여 유도한다.

31 색채배색의 세퍼레이션(Separation) 효과에 대한 설명으로 옳은 것은? [산업기사]

① 정리된 배색효과를 얻을 수 있다.
② 색상이 연속적으로 길게 분포되어 있다.
③ 명도를 고–저–고로 변화시켜 깊고 정리된 이미지를 얻을 수 있다.
④ 어두운 두 색의 사이에 밝은 회색톤을 삽입하면 경쾌한 이미지가 살아난다.

해설 ④ 여러 가지 유채색이 함께 사용되었을 때 무채색을 사용하여 색의 개념을 강하게 나타내는 배색을 세퍼레이션 배색이라고 한다.

32 다음 중 명시도가 높은 색으로서 뾰족하고 날카로운 모양을 연상시키는 색채는?

[산업기사]

① 빨 강 ② 노 랑
③ 녹 색 ④ 회 색

해설 **색채와 형태**
- 빨강 : 사각형
- 주황 : 직사각형(세로)
- 노랑 : 삼각형
- 파랑 : 원형
- 보라 : 타원형(가로)
- 갈색 : 마름모형
- 녹색 : 육각형
- 회색 : 모래시계형
- 검정 : 사다리형
- 흰색 : 반달형

33 색채의 연상이 잘못 연결된 것은?

[산업기사]

① 녹색 – 풀, 초원, 산 – 안정, 평화, 청초
② 파랑 – 바다, 온화, 청순 – 즐거움, 원숙함, 사랑
③ 노랑 – 개나리, 병아리, 나비 – 명랑, 화려, 환희
④ 빨강 – 피, 불, 태양 – 정열, 공포, 흥분

해설 ② 파랑 – 젊은, 하늘, 신(神) – 조용함, 상상, 평화

34 다음 배색에 관한 내용 중 옳은 것은?

[산업기사]

① 주조색은 기준색과 같은 상징적 대표 색이다.
② 보조색은 기준색이 될 수 없다.
③ 다색 배색에서 도미넌트 컬러란 보조 색이다.
④ 넓은 회색 면에 청색의 강조색을 칠해 놓으면 기준색은 청색이 된다.

해설 ① 주조색은 실제로 사용되어 배색을 주도하는 색 이다.
② 보조색도 기준색이 될 수 있다.
③ 다색 배색에서 도미넌트 컬러란 주조색이다.

35 색채조절에 관한 설명 중 옳은 것은?

[산업기사]

① 한색 계통의 색을 사용하면 명시성이 높다.
② 천장, 바닥, 벽의 순으로 어둡게 하는 것이 안정감이 있다.
③ 안전이 유지되고, 조명의 효율을 높일 수 있는 효과가 있다.
④ 연두색, 녹색 등을 사용하면 수축과 팽창의 느낌을 준다.

해설 ① 난색 계통의 색을 사용하면 명시성이 높다.
② 천장, 벽, 바닥의 순으로 어둡게 하는 것이 안정 감이 있다.
④ 팽창색은 난색, 고명도, 고채도, 유채색이고, 수축색은 한색, 저명도, 저채도, 무채색이다.

36 다음 중 보편적으로 '녹색'에 어울리는 향은?

[산업기사]

① 꽃(Floral) 향
② 사향(Musk)의 향
③ 박하(Mint) 향
④ 장뇌(Camphor) 향

해설 ① 붉은색
② 금 색
④ 밝은 노랑 또는 흰색

37 다음 진출색에 대한 설명 중 옳은 것은?

[산업사]

① 차가운 색이 따뜻한 색보다 더 진출하는 느낌을 준다.
② 어두운 색이 밝은 색보다 더 진출하는 느낌을 준다.
③ 채도가 높은 색이 낮은 색보다 더 진출하는 느낌을 준다.
④ 무채색이 유채색보다 더 진출하는 느낌을 준다.

해설 ① 따뜻한 색이 차가운 색보다 더 진출하는 느낌을 준다.
② 밝은 색이 어두운 색보다 더 진출하는 느낌을 준다.
④ 유채색이 무채색보다 더 진출하는 느낌을 준다.

38 유행색을 분석하는 것은 색채를 산업적으로 이용하기 위한 기본적인 과정이라고 할 수 있는데 유행색에 대한 설명 중 잘못된 것은?

[산업사]

① 특정지역의 하늘, 자연광, 습도, 흙과 돌 등에 의하여 자연스럽게 어울리고 선호되는 색채들로 구성된다.
② 기업이나 협회 등의 단체에서 제품에 응용되거나 앞으로 선호될 것이라고 예상하여 만들어 낸 색이다.
③ 유행색의 주기는 색상의 주기와 톤의 주기로 나눌 수 있는데 색상의 주기는 보통 난색 계통과 한색 계통이 반복된다.
④ 톤의 주기는 강한 색조와 어두운 색조의 시기, 파스텔 색조의 시기, 담담한 색조의 시기가 교대로 나타난다.

해설 ① 자연색에 대한 내용이다.

39 건강과 정서적 안정, 영적인 충만을 유도하기 위한 색채심리요법은 다음과 같은 원칙들을 활용함으로써 효과를 배가시킬 수 있는데 다음 중 잘못된 것은?

[산업사]

① 색채호흡법은 아픈 사람에게 부족한 색채를 공급해주는 것이다.
② 지나치게 많은 색채는 그 색의 유사색을 공급해 줌으로서 중화시킨다.
③ 색채치료의 두 가지 기본색채는 빨강과 파랑이다.
④ 천연색채는 유리나 필터, 염색 등을 통한 색채보다 강력한 치유능력이 있다.

해설 ② 지나치게 많은 색채는 무채색을 공급해 줌으로써 중화시킨다.

40 다음 중 제품의 색채계획이 필요한 이유와 거리가 가장 먼 것은?

[산업사]

① 제품 차별화
② 제품 정보 요소 제공
③ 색채연상효과 활용
④ 기억색의 이용

해설 기억색은 인간의 의식에 고정관념과 같이 존재하는 상징적인 색을 말한다.
예 흰색 → 순결, 붉은색 → 위험의 표시 등

41 색채정보를 수집하기 위한 방법과 가장 거리가 먼 것은?

[산업사]

① 현장관찰법 ② 상관조사법
③ 패널 조사법 ④ 표본조사법

해설 **색채정보 수집방법**
실험연구법, 조사연구법, 패널 조사법, 현장관찰법 등을 적용하나 표본조사방법이 가장 흔히 적용되는 연구방법이다.

42 다음 중 안전색과 일반적인 그 사용 예가 잘못 연결된 것은? [써]

① 빨강 – 방화 표지, 화약 경고표, 금지 표지

② 노랑 – 주의 표지, 감전 주의 표지, 바닥의 돌출물

③ 파랑 – 관리구역, 비상구 방향 표지, 구명대

④ 녹색 – 대피소 위치 표지, 구호 표지, 노동 위생기

해설 ③ 특정행위의 지시 및 사실의 고지, 의무적 행동, 수리 중, 요주의

43 소비자의 신제품 수용과정이 올바르게 배열된 것은? [써]

① 관심 → 인지 → 사용 → 평가 → 수용

② 인지 → 관심 → 평가 → 사용 → 수용

③ 관심 → 평가 → 사용 → 인지 → 수용

④ 인지 → 관심 → 수용 → 평가 → 사용

해설 제품이 시장에 도입된 후 소비자가 보여주는 반응의 단계, 즉 인지, 관심, 평가, 사용, 수용 등의 다섯 단계로 구성된다.

44 다음 제품의 색채 시장조사 내용 중 가장 적절하지 못한 것은? [써]

① 시장동향

② 소비자의 생활 유형

③ 선호색상 및 형태

④ 시대적 배경

해설 시장조사의 내용에는 상품조사, 판매조사, 소비자 조사, 광고조사 등 각 분야를 포괄한다. 색채 시장 조사에서의 시대적 배경은 다른 조사에 비해 중요하지 않다.

45 소비자 행동은 외적, 환경적 요인과 내적, 심리적 요인에 영향을 받는다. 다음 중 소비자의 내적, 심리적 영향 요인이 아닌 것은? [써]

① 경험, 지식 　② 개 성

③ 동 기 　　　④ 준거집단

해설 소비자 행동에 영향을 미치는 요인
• 외적, 환경적 결정 요인 : 문화, 사회계층, 준거집 단, 가족
• 심리적, 개인적 결정요인 : 지각, 학습, 동기 유발, 신념과 태도, 나이와 생활주기, 소비자 생활유형

46 홍보 매체 중 TV의 특성에 대한 설명이 잘못된 것은? [써]

① 표적고객을 선별할 수 있다.

② 시·청각에 동시에 소구할 수 있다.

③ 접근범위가 넓고 속도가 빠르다.

④ 많은 규제와 시민적 반감이 있다.

해설 TV가 설치되어 있는 곳이면 어디든지 광고가 가능하므로 표적고객이 아닌 많은 사람들에게 노출된다.

47 색채가 가지고 있는 상징적 특징을 묘사한 내용 중 잘못된 것은? [써]

① 색채는 국제적으로 이해되어질 수 있는 언어로서 커뮤니케이션의 좋은 도구가 된다.

② 색채는 다양한 문화권에서 상징적인 의미를 전달하는 역할을 해왔다.

③ 색채의 상징성은 시대나 문화에 따라 영향을 받지 않으며, 한 번 정한 색의 의미는 시간이 지나도 본래의 의미를 잃지 않는 특성이 있다.

④ 국제적인 언어로 인지되는 색채가 사용된 좋은 예로서 안전을 위한 표준색을 들 수 있다.

해설 ③ 색채의 상징성은 시대나 문화에 따라 영향을 받으며, 색의 의미는 시간이 지나면서 변하기도 한다.

48 색채의 사회적 역할에 관한 설명 중 옳은 것은? 〔기사〕

① 특정한 사회에서 통용되는 색에 대한 고정관념이란 없다.

② 사회가 고정되고 개인의 독립성이 뒤쳐진 사회에서는 색채가 다양하고 화려해지는 경향이 있다.

③ 사회의 관습이나 권력에서 해방되면 부수적으로 관련된 색채연상이나 색채금기로부터 자유로워질 수 있다.

④ 사회 안에서 선택되는 색채의 선호도는 남성과 여성과 같은 성에 의한 차이가 없이 유사하다.

해설 ① 특정한 사회에서 통용되는 색에 대한 이미지가 존재한다.
② 사회가 변화무쌍하고 개인의 독립성이 발달한 사회일수록 색채가 다양하고 화려해지는 경향이 있다.
④ 사회 안에서 선택되는 색채의 선호도는 남성과 여성 간에 차이가 있다.

49 인간의 욕구를 5단계로 나누어 놓은 매슬로의 욕구단계 중 가장 상위 계층에 속하는 욕구단계는? 〔기사〕

① 자아실현 욕구

② 사회적 욕구

③ 생리적 욕구

④ 안전 욕구

해설 매슬로(Maslow)의 욕구단계
• 1단계 생리적 욕구(Physiological) : 배고픔, 갈증 해결과 같은 삶의 원초적 문제
• 2단계 안전욕구(Safety) : 위험으로부터 안전하게 있고픈 인간의 욕구
• 3단계 사회적 욕구(Love) : 소속감, 애정을 추구하고픈 갈망
• 4단계 존경 욕구(Esteem) : 다른 사람에게 존경을 받고 싶은 욕구
• 5단계 자아실현욕구(Self-actualization) : 지식 및 자기표현을 추구하는 자아실현의 욕구

50 마케팅에서 고려해야 할 중요한 요인 중 하나인 하위문화(Subculture)를 가장 올바르게 설명한 것은? 〔기사〕

① 사회 안에서 가장 경제적으로 어려운 집단에서 생기는 문화

② 동일문화권 속의 구성원 중에서 비교적 공통된 생활경험과 상황을 갖는 사람들끼리 유사한 가치관과 라이프스타일을 갖게 되는 것

③ 흑인 계통 또는 백인 계통에서만 볼 수 있는 문화적 특성

④ 매스 마케팅에서 가장 초기에 시작되는 문화적 변화

해설 하위문화(Subculture)
부차적 문화(副次的文化)라고도 한다. 즉, 어떤 사회에서 일반적으로 볼 수 있는 행동양식과 가치관을 전체로서의 문화라고 할 때, 그 전체적 문화의 내부에 존재하면서 어떤 점에서는 독자적 특질을 나타내는 부분적 문화를 말한다.

51 색채마케팅의 전략에서 소비자의 활동과 관심, 의견 등에 관한 스타일을 분석해서 유형별로 구분지어 놓은 것을 무엇이라고 하는가? [기사]

① 소비자 구매행동 분석
② 라이프스타일 분석
③ 색채이미지 분석
④ 소비자 선호도 조사

해설 개인의 활동, 관심, 의견 등은 라이프스타일에 따라 다르게 나타난다.

52 제품의 색채계획단계에는 기획단계, 디자인 단계, 생산단계가 있다. 기획단계에서 해야 할 것이 아닌 것은? [기사]

① 제품기획
② 시장과 소비자조사
③ 주조색, 보조색, 강조색 결정
④ 색채정보분석

해설 ③ 디자인 단계의 내용이다.
패션 색채계획 프로세스
• 색채정보 분석단계 : 시장조사 – 소비자조사 – 유행정보 – 색채계획서 작성
• 색채디자인 단계 : 이미지 맵 작성 – 색채(주/보/강)결정 – 배색디자인 – 아이템별 색채전개
• 평가단계 : 소재결정, 샘플제작 – 소재품평회 – 생산지시서 작성

53 상징화된 단순한 그래픽과 그림문자에 의해 컴퓨터 그래픽 인터페이스 디자인에서 아이콘으로 사용하게 된 것은? [기사]

① 아이소타이프
② 다이어그램
③ 타이포그래피
④ 픽토그램

해설 ② 단순한 점이나 선, 이미지, 기호를 사용하여 어떤 정보들 간의 관계를 쉽게 이해할 수 있도록 전반적인 구도를 제시해주는 설명적인 그림이다.
③ 문자를 다루는 기술, 이미 디자인된 활자를 다시 디자인하는 것을 말하고, 넓게는 레터링을 가리킨다.
④ 문화와 언어를 초월해서 직관적으로 이해할 수 있도록 한 그림문자로서의 그래픽 심벌이다.

54 매체와 색채전략의 연결이 가장 올바른 것은? [기사]

① 픽토그램 – 단순 명료, 교통 신호 체제에서의 색채
② C.I.P – 코카콜라, 맥도널드의 강하고 단순한 색상을 통한 깊은 브랜드 이미지
③ 슈퍼그래픽 디자인 – 색채는 제품의 이미지 및 전체 분위기를 나타내는 중요한 역할
④ 타이포그래피 – 상품의 특성을 분명히 해주고 구매충동을 유발하는 색채 적용 필요

해설 ② 기업의 이미지를 일관성 있게 보여주고 관리함으로서 기업을 시각적으로 인지하고 기억하도록 하는 역할이다.
③ 장소와 목적에 맞도록 기능적이면서 개성적인 환경을 만든다.
④ 보는 사람들로 하여금 눈에 잘 띄어야 한다.

55 색상대비나 명도대비 현상과 가장 관련이 있는 것은? [기사]

① 기억색
② 항상성
③ 착 시
④ 연색성

해설 ③ 물리적 실제와 다르게 지각하는 경우로서, 그 대표적인 예가 색채잔상 및 대비현상이다.

56 동서양의 문화에 따른 색채 정보의 활용이 잘못된 예는? [기사]

① 노랑 – 신성시 되는 종교색
② 노랑 – 왕권을 대표하는 색
③ 녹색 – 봄과 생명의 탄생
④ 자주 – 평화, 진실, 협동

해설
• 파랑 : 평화, 진실, 협동
• 자주 : 화려, 사치, 권력

57 다음 선호색에 대한 일반적 경향을 설명한 내용 중 가장 잘못된 것은? [기사]

① 자동차 선호색은 각 지역의 자연환경, 온도 및 습도, 생활패턴 등에 따라 차이가 있다.
② 한국의 경우 중형차는 어두운 색을, 소형차는 경쾌한 색을 선호하는 경향이 있다.
③ 동일한 제품이라도 여성용 제품에서는 파스텔톤의 밝은 색채가 주로 사용된다.
④ 제품의 특성에 따라 선호되는 색채는 유행에 따라서 변화되지 않는다.

해설
④ 제품의 특성에 따라 선호되는 색채는 유행에 따라서 변화된다.

58 조사를 위한 표본 크기에 대한 적절한 설명이 아닌 것은? [기사]

① 표본의 오차는 표본의 크기와 모집단 크기의 비에 정비례하는 경향이 있다.
② 표본의 사례 수는 오차와 관련되어 있다.
③ 적정 표본 크기는 허용오차 범위에 의해 달라진다.
④ 전문성이 부족한 연구자들은 선행연구의 표본 크기를 고려하여 따른다.

해설
① 표본의 오차는 표본의 크기와 모집단 크기의 비에 반비례하는 경향이 있다.

59 패션에서의 색채 이미지에 관한 설명 중 옳은 것은? [기사]

① 색채는 패션 제품의 시각적인 미적 효과를 상승시키는 것은 물론, 제품의 이미지를 형성하는 중요한 요소이다.
② 색채 이미지는 다양성과 보편성을 지니며, 배색보다 단색시에 더욱 뚜렷한 이미지를 전달한다.
③ 색채 이미지는 색의 1차원적 속성에 의해서만 형성된다.
④ 색상과 명도, 채도의 복합 개념인 색조의 특성에 따라 미묘한 차이를 나냄으로써 부정확한 이미지를 전달한다.

해설 **패션에서의 색채 이미지**
• 색채는 패션 제품의 시각적인 미적 효과를 상승시키고, 제품의 이미지를 형성한다.
• 색채 이미지는 다양성과 보편성을 지니며, 단색보다 배색 시에 더 뚜렷한 이미지를 전달한다.
• 색의 3차원적 속성에 의해 형성되며, 그중 색상과 명도, 채도의 복합 개념인 색조의 특성에 따라 다양한 이미지를 전달한다.

60 분리효과에 의한 배색의 설명 중 옳은 것은? [산업기사]

① 색을 배색 시 멀리 떨어지게 배색하는 것이다.
② 색의 대비가 심하거나, 비슷하여 애매한 인상을 줄 때 세퍼레이션 컬러를 삽입하여 명쾌한 느낌을 준다.
③ 색의 대비가 약한 배색의 경우 대조적인 색상이나 톤을 사용하여 강조하는 것이다.
④ 일정한 질서에 의하여 반복 배색을 하는 것이다.

해설 ②는 강조 배색에 관한 설명이다.

61 다음 중 가장 화려한 느낌을 주는 배색은? [산업기사]

① Deep 톤의 한색
② Pale 톤의 한색
③ Vivid 톤의 난색
④ Dark 톤의 난색

해설 일반적으로 고채도·고명도의 색은 화려한 느낌, 저채도, 저명도의 색은 소박한 느낌을 준다. 톤은 명도와 채도의 복합적 개념으로서 Vivid 톤은 고채도의 화려한 느낌을 준다.

62 색에서 느껴지는 시간감에 대한 설명 중 틀린 것은? [산업기사]

① 장파장 계통의 색채는 시간의 경과가 짧게 느껴진다.
② 푸른 색채 속의 시간은 빠르게 착각되기 쉽다.
③ 속도감을 주는 색채는 빨강, 주황, 노랑 등 시감도가 높은 색들이다.
④ 대합실이나 병원 실내의 벽은 한색 계통의 색을 사용하면 효과적이다.

해설 ① 장파장 계통의 색채는 시간의 경과가 길게 느껴진다.

63 다음 색채의 연상을 자유 연상법으로 조사한 내용 중 가장 거리가 먼 것은? [산업기사]

① 빨간색을 보면 사과, 태양 등의 구체적인 연상을 한다.

② 검정색과 분홍색은 추상적인 연상의 경향이 강하다.
③ 색채에는 어떤 개념을 끌어내는 힘이 있어 많은 연상이 가능하다.
④ 성인은 사회생활보다 가정생활과 관련된 구체적인 연상을 주로 한다.

해설 연상법
• 자유 연상법 : 색 카드를 보여주거나 색명을 듣게 해줘 마음으로부터 떠오르는 것을 단어로 자유롭게 대답하는 것
• 제한 연상법 : 대답하는 단어의 수나 시간을 제한하는 방법

64 색에는 그 지역마다 특유의 색이 있으며 선호하는 색이 다른데 다음 중 잘못된 것은? [산업기사]

① 회교국 - 녹색
② 불교문화권 - 노란색
③ 중국 - 빨강
④ 아프리카 - 주황

해설 ④ 아프리카 : 청색, 연두, 흰색

65 비렌(Faber Birren)의 형태와 색의 연관 관계 중 잘못된 것은? [산업기사]

① 빨강 - 정사각형
② 녹색 - 육각형
③ 노랑 - 삼각형
④ 주황 - 타원

해설
• 주황 : 직사각형(세로방향)
• 보라 : 타원(가로방향)

61 ③ 62 ① 63 ④ 64 ④ 65 ④ **정답**

66 지역색을 활용한 내용 중 가장 적절한 것은? [산업기사]

① 특정지역의 황토색과 어울리는 건축물의 외장 색을 구상한다.
② 국기의 표준색을 제품에 다각적으로 활용한다.
③ 여러 지역에 환경을 고려한 동일한 색의 건축물을 세운다.
④ 지역적인 유행색을 모집하여 국가색을 선택한다.

해설 **지역색**
• 지역의 자연과 어울리고 주민들이 선호하는 색
• 지역과 나아가 국가를 대표하는 색으로, 정체성을 갖는 색
• 대표적인 지역색으로는 투우와 플라멩고를 상징하는 스페인의 붉은색, 동양적 아름다움이 베어있는 중국의 노랑과 붉은색, 다양하고 대비가 뚜렷한 아프리카의 원색 등이다.

67 노랑의 보조색으로 강한 대비효과를 주어 안전색채의 기능을 갖는 가장 적합한 색은? [산업기사]

① 파 랑
② 주 황
③ 녹 색
④ 검 정

해설 노랑과 검정의 배색은 명시도가 높아 교통안전판 등에 많이 사용된다.

68 효과적인 제품디자인을 위한 색채와 거리가 먼 것은? [산업기사]

① 제품의 시각적 매력을 창조하는 색채
② 소비자의 기호에 대응하는 색채
③ 제품의 이미지를 부여하는 색채
④ 제품의 기능을 잘 드러내지 않는 색채

해설 ④ 제품의 기능을 잘 드러내는 색채이다.

69 다음 중 제품에 색채연상을 활용한 예가 가장 잘못된 것은? [산업기사]

① TV 리모트 컨트롤러의 버튼 – 밝은 회색
② 밀크 초콜릿 – 흰색과 초콜릿 색의 포장
③ 바삭바삭 씹히는 맛의 초콜릿 – 거친 질감의 밝은 노랑과 초콜릿 색의 포장
④ 냉방기 제품 – 더운 느낌을 배제한 중도적 색채

70 색채심리요법에 관한 설명 중 틀린 것은? [산업기사]

① 어떤 질병을 치료하기 위해 특정한 색채를 처방하는 것이다.
② 의료전문가들은 크로마테라피(Chromatherapy)라고 한다.
③ 건강과 정서적 균형을 취할 수 있다.
④ 색채의 고유한 파장과 진동이 인간의 신체조직에 영향을 미친다.

해설 ① 색채심리요법은 질병 치료의 목적보다는 색채를 사용하여 물리적·정신적인 영향을 주어 환자의 상태를 호전하기 위한 조치를 말한다.

71 다음 중 독일의 정신물리학자 이름을 딴 페흐너 색채와 관련이 있는 것은? [산업기사]

① 색채의 문화적 선호도
② 색채의 주관성
③ 색채의 향상성
④ 색채의 공감각적 반응

해설 ② 원반 모양의 흑백 그림을 고속으로 회전시켰을 때 나타나는 현상으로, 흑백으로만 구성되었지만 파스텔 톤의 연한 유채색 영상을 보게 되는 현상

③ 형광등 또는 백열등과 같은 다양한 조명 아래에서도 사과의 빨간색이 달리 지각되지 않는 현상

72 1990년 프랭크 H. 만케가 정의한 색채체험에 영향을 주는 6개의 관련 요소로 구성한 색경험의 피라미드에서 6단계(최고단계)에 해당하는 것은? [산업기사]

① 개인적 관계
② 시대사조, 패션스타일의 영향
③ 문화적 영향과 매너리즘
④ 의식적 상징화 – 연상

73 다음 중 한국에서 초록이 쉽게 연상되는 계절은? [산업기사]

① 봄 ② 여 름
③ 가 을 ④ 겨 울

해설 ② 빨간색, 녹색, 노란색, 파란색
① 노란색, 황록색, 밝은 분홍
③ 갈색, 보라색
④ 흰색, 하늘색, 짙은 회색

74 SD법의 절차나 세부 방법에 해당되지 않는 것은? [산업기사]

① 감성적인, 질적인 반응에 대한 주관적인 평가이다.
② 형용사 반대어 쌍을 사용한다.
③ 이미지 조사 방법 중의 하나이다.
④ 다차원적인 의미 공간에서 대상을 비교할 수 있게 한다.

해설 ① 감성적인, 질적인 반응에 대한 객관적인 평가이다.

75 배색의 경우 나타나는 대비 현상에 관한 설명 중 잘못된 것은? [산업기사]

① 색상대비에서 가운데 색은 인접된 색에서 멀어지는 경향이 있다.
② 회색 띠는 인접색의 명도에 영향을 받아 더욱 밝게 또는 더욱 어둡게 보인다.
③ 바탕색상의 채도 변화는 색의 선명도에 영향을 주지 않는다.
④ 무채색을 배경으로 할 때, 색의 선명도에 변화가 있다.

해설 ③ 바탕색상의 채도 변화는 색의 선명도에 영향을 주며 이것을 채도대비라 한다.

76 배색에 있어서 보색대비의 경우를 설명한 것 중 잘못된 것은? [산업기사]

① 서로 보색이 되는 배색을 이웃하였을 때 나타나는 대비효과이다.
② 유채색과 무채색을 인접하여 배색할 때는 보색대비가 전혀 일어나지 않는다.
③ 서로 보색대비가 되는 색끼리의 배색은 강한 순색의 이미지를 나타낸다.
④ 회색의 경우, 빨강과 인접하면 빨강의 보색인 청록을 띠게 된다.

해설 ② 유채색과 무채색을 인접하여 배색할 때에도 보색대비는 일어난다.

77 오방색에 대한 설명 중 틀린 것은?

[산업기사]

① 오방색이란 우리나라의 전통색채에 서 사용되어 오던 색이다.
② 오방색의 오정색은 적색, 녹색, 백색, 황색, 청색으로 각 방위에 따라 색이 정해져 있다.
③ 오방색이란 음양오행사상에 근거한 색채문화로 오정색과 오간색이 있다.
④ 오방색은 동서남북 및 중앙의 오방으 로 이루어져 있다.

해설 ② 오방색의 오정색은 적색, 흑색, 백색, 황색, 청색 으로 각 방위에 따라 색이 정해져 있다.

78 우리의 전통색은 음양오행사상에 바탕 을 두고 있다. 다음 중 서쪽을 지칭하며 가을을 뜻하고 오른쪽을 나타내는 색은?

[산업기사]

① 흑 ② 청
③ 백 ④ 적

해설 • 청(靑)색은 동방의 정색으로 목성에 속한다.
• 백(百)색은 서방의 정색으로 금성에 속한다.
• 황(黃)색은 중앙의 정색으로 토성에 속한다.
• 적(赤)색은 남방의 정색으로 화성에 속한다.
• 흑(黑)색은 북방의 정색으로 수성에 속한다.

79 다음 오방색과 의미론적 상징성이 잘못 연결된 것은?

[산업기사]

① 파랑 – 나무(木) – 남(南) – 주작(朱 雀)
② 노랑 – 흙(土) – 중앙(中央) – 황용(黃 龍)
③ 하양– 쇠(金) –서(西) – 백호(白虎)
④ 검정– 물(水) –북(北) – 현무(玄武)

해설 ① 파랑 – 나무(木) – 동(東) – 청룡(靑龍)

80 예술, 디자인계 사조별 색채특성에 관한 설명 중 잘못된 것은?

[산업기사]

① 야수파는 색채의 특성을 이용하여 색 채를 주제로 사용하였다.
② 바우하우스는 공간적 질서 속에서 색 면의 위치, 배분을 중시하였다.
③ 인상파는 병치혼합 기법을 이용하여 색채를 도구화하였다.
④ 미니멀리즘은 비개성적, 극단적간결 성의 색채를 사용하였다.

해설 ② 공간적 질서 속에서 색 면의 위치, 배분을 중시한 것은 데스틸이다.

(Industrial)

Engineer

Colorist

제 **2** 과목

색채디자인

제1장 디자인 개요

제2장 디자인사

제3장 디자인 성격

제4장 디자인 영역

제5장 디자인 실무이론

문제풀어보기

컬러리스트
기사 · 산업기사

필기

한권으로 끝내기

합격의 공식
시대에듀

잠깐!

자격증 · 공무원 · 금융/보험 · 면허증 · 언어/외국어 · 검정고시/독학사 · 기업체/취업
이 시대의 모든 합격! 시대에듀에서 합격하세요!
www.youtube.com → 시대에듀 → 구독

디자인 개요

 디자인의 개념

◯ 디자인의 정의

(1) 어 원

① 데생(Dessein) : 프랑스어로 목적이나 계획의 의미이다.

② 디세뇨오(Disegno) : 이탈리아어로 목적한다(Purpose)의 의미이다.

③ 데시그나레(Designare) : 라틴어로 지시한다(to make out), 계획을 세운다, 스케치를 한다의 의미이다. → 영어 동사 Design

(2) 어떤 구상이나 작업계획을 구체적으로 나타내는 과정이다.

(3) 모든 조형활동에 대한 계획, 의장(意匠), 도안, 밑그림, 의도적 계획 및 설계, 구상, 착상 등의 넓은 의미의 조형 활동을 말한다.

(4) 인간생활의 목적에 알맞고 실용적이며 미적인 조형을 계획하고 그를 실현하는 과정과 그에 따른 결과(어떤 일정한 목적을 가지고 있는 것을 만들고자 할 때 그에 가장 알맞은 기능이나 아름다움을 조화시키는 일체의 행위를 의미)이다.

(5) 디자인은 순수미술의 주관적인 가치라기보다 수용하는 사람들의 객관적인 가치이다.

◯ 디자인의 목적과 방법

(1) 디자인의 목적

미적인 것과 기능적인 것의 조화를 통해 인간의 근본적인 생활을 보다 더 윤택하게 하고, 편리함과 아름다움을 실현하여 제품으로 통합하는 것이다.

중★요 (2) 루이스 설리반(Louis Sullivan)

"형태는 기능을 따른다"라고 하여 기능에 충실했을 때의 형태가 아름답다는 뜻으로, 효율적 디자인과 미적 원리와 연결하여 설명하였다. 디자인은 순수미술의 주관적 가치보다는 수용하는 사람들의 객관적인 가치이다.

디자인은 이를 추구하지 않고 오직 기능만을 추구해야 한다고 주장했다. 즉, 우선되어야 하는 것은 기능이며, 건축의 미는 이러한 모든 기능이 만족스럽게 해결되었을 때 자연스럽게 수반되는 것이라고 여기며 불필요한 형태, 형태를 위한 형태를 배제하자는 사고가 바탕이 된다.

중★요 (3) 빅터 파파넥(Victor Papanek)

"디자인은 가장 강력한 도구이며, 그것을 통하여 인간은 다른 도구와 환경을 구체화한다"라고 하여 형태와 기능, 미적인 것과 기능적인 것에 대한 개념을 복합기능(Function Complex)에 연결시켜 설명하였다. 그 기능으로는 방법, 용도, 필요성, 텔레시스, 연상, 미학이 있다.

① 방법(Method)

재료, 도구, 공정과의 상호작용을 말하고 재료를 적절히 사용해야 한다.

② 용도(Use)

여러 가지 용도에 맞는 도구를 이용해야 한다.

③ 필요성(Need)

일시적 유행과 세태에 좌우되지 않고 인류의 경제적, 심리적, 정신적, 기술적, 지적 요구가 복합된 디자인이 필요한데, 이는 디자이너들의 책임이다.

④ 텔레시스(Telesis)

특수한 목적을 달성하기 위한 자연과 사회의 변천작용에 대한 계획적이고 의도적인 실용화를 의미한다.

⑤ 연상(Association)

불확실한 예상이나 짐작 등에 의해 연상의 가치가 결정되고, 많은 연상적 가치는 보편적인 것이며, 인간의 마음속 깊이 자리 잡고 있는 충동과 욕망에 관계된다.

⑥ 미학(Aesthetics)

디자이너가 가지고 있는 보물 중에서 가장 중요한 것 중의 하나로 그 형태나 색채는 우리를 아름답고 흥미롭고 기쁘게 하며 우리를 감동시켜 의미 있는 실체로 만들어내는 도구이다.

(4) 디자인의 방법

① 효과적으로 디자인을 실행하고 색채디자인을 수행하기 위해서는 욕구, 조형, 재료, 기술의 과정을 거치게 된다.

1 욕구과정 (기획단계)	2 조형과정 (디자인단계)	3 재료과정 (합리적단계)	4 기술과정 (생산단계)	5 홍보
• 색채디자인을 대상 기획단계 • 시장조사단계 • 소비자 조사단계	• 색채분석 및 색채 계획서 작성단계 • 색채디자인단계 • 주조색, 보조색, 강조색 결정단계	• 소재 및 재질 결정단계 • 제품 계열별 분류 및 체계화단계	• 시제품 제작단계 • 평가(품평회)단계 • 생산단계	• 홍보단계

▌ 디자인과정

② 아이디어 발상법

　　㉠ 브레인스토밍(Brain Storming)

• 1950년대에 오스번(A. F. Osborn)이 회의 방식에서 도입한 기법

• 창조적인 아이디어를 표출해내는 자유분방한 아이디어의 산출을 의미

• 자유연상을 통하여 다양하고 새로운 아이디어를 얻음

• 비판엄금, 자유분방, 다양성 추구, 조직 개선 등을 제시

• 브레인스토밍의 특성

　– 하나의 주제에 대해 의논함

　– 많은 양의 의견을 말함

　– 타인의 아이디어를 합하여 제2 · 3의 아이디어 표출

　　㉡ 시네틱스(Synetics)법

• 그리스어 Synthesis(종합, 통합, 합성)에서 유래

• 1944년 미국의 윌리엄 고든(William J. Gordon)에 의해 개발된 아이디어 발상법

• 2개 이상의 서로 관련이 없어 보이는 요소를 결합하거나 합성한다는 의미

• 유사한 것에서 발상하는 것으로 직접유추, 개인적 유추, 상징적 유추, 환상적 유추 등과 같은 4가지 방법이 있음

• 전문가 집단을 조직하여 문제의 해결안을 얻고 있음

　　㉢ 고든(Gordon)법

• 미국의 윌리엄 고든(William J. Gordon)에 의해 개발된 아이디어 발상법

• 브레인스토밍과 마찬가지로 집단적으로 발상을 하는 방식

• 명확한 주제가 아닌 콘셉트나 키워드로만 주어지고 진행, 기발한 아이디어 발상을 도모

　　㉣ 연상법 : 아이디어를 구하는 가장 기본적인 방법으로 모든 사물을 발상의 근원으로 함

• 접근법 : 공간이나 시각적으로 비슷한 위치에 접근하고 있는 관념이나 경험에 의한 발상법

• 유사법 : 서로 유사한 사물이나 관념, 경험에 의한 발상법

• 대비법 : 서로 상반되거나 대조를 이루는 관계에 의한 발상법

• 인과법 : 원인과 결과에 따른 발상법

　　㉤ 체크리스트(Check List)

사고의 출발점 또는 문제 해결의 착안점을 미리 정해놓고 그에 따라 다각적인 사고를 전개함으로써 능률적으로 아이디어를 얻는 방법

 디자인의 요건

디자인 요건

좋은 디자인이 되기 위해서는 다음과 같은 조건들이 충족되어야 한다.

(1) 합목적성
① 실용상의 목적을 의미한다.
② 일정한 목적에 도달하는 데 적합한 대상 또는 행위의 성질, 이성적, 합리적, 객관적 특성을 가지게 된다.

(2) 심미성
① 아름다움을 느끼는 미적 의식, 원칙적으로 합목적성과 대립되는 개념이다.
② 외형장식(표현장식, 형식미)과 유기적으로 결합된 형태(조형미, 내용미, 기능미)에 아름다움이 나타나야 하며 개인의 기호에 따라 비합리적, 주관적, 감성적 특징을 지니게 된다.

(3) 경제성(지적 활동)
① 최소의 정보를 투입하여 최대의 효과를 거둔다는 원칙이다.
② 심미성과 합목적성을 잘 조화시켜 처음 단계부터 구체화되어 한정된 경비로 최상의 디자인이 창출되도록 한다.

(4) 독창성(감정적 활동)
① 현대 디자인의 핵심이다.
② 창조적이며 이상을 추구하고 독창적인 요소를 가미할 수 있도록 한다.

> **핵심 플러스!**
> **굿 디자인(Good Design)의 4대 조건**
> • 합목적성(실용성)
> • 경제성
> • 심미성
> • 독창성

(5) 질서성
① 디자인은 질서(Order)이다.
② 디자인의 조건을 하나의 집합체로 각 원리에서 가리키는 모든 조건을 하나의 통일체로 하는 것이다.
③ 디자인의 4대 조건인 합목적성, 심미성, 경제성, 독창성이 서로 조화를 이루어 유지·관리시키는 데는 질서성이 절대적으로 필요하다.

(6) 합리성

① 합리성은 지적요소로 합목적성과 경제성을 고려한 디자인의 조건이다.

② 비합리성은 감정적 요소로 심미성과 독창성을 고려한 디자인의 조건이다.

③ 합리성과 비합리성이 밀착되도록 통일시키는 것이 질서성의 원리이다.

(7) 친자연성

① 생태학적으로 건강하고 유기적 전체에 통합되는 인공 환경의 구축을 궁극의 목표로 삼아야 한다.

② 환경 친화적 디자인의 개념, 그린디자인(Green Design), 생태학적 디자인(Eco-design) 등이 나타난다.

③ 주변의 계와 그에 속해 있는 주체가 상호관계 속에서 긍정적인 결과를 도출하는 방향으로 화합된다.

▌ 청계천 1)

(8) 문화성

① 한 지역의 지리적, 풍토적 자연환경과 인종적인 배경 위에서 자생적인 미의식이 여러 대(代)를 거치면서 형태의 세련과 사용상의 개선이 이루어져 생태계에 유기적으로 적응하는 인간중심의 디자인 전통을 말한다.

② 세계화와 지역화라는 동시 발생적인 상황 앞에 문화의 특수가치에 대한 비중이 높아가고 있다.

1) http://cafe.naver.com/beawoori2

(9) 유니버셜 디자인

① 유니버셜 디자인 개념

유니버셜이란(Universal)이란 뜻 그대로 일반적인, 보편적인 디자인을 의미한다. 즉, 모든 사람을 위한 디자인으로 성별, 연령, 국적, 문화적 배경, 장애 유무에 관계없이 누구나 지원성, 접근성, 안정성의 원리에 의해서 모두가 사용이 용이한 배려 디자인을 말한다.

② 유니버셜 디자인 7대 원칙

○ 공평한 사용

누구라도 차별감이나 불안감, 열등감을 느끼지 않고 공평하게 사용 가능한지 확인해야 하며, 모든 사용자들에게 같은 사용 방법을 제공해야 한다.

○ 사용상의 융통성

다양한 생황환경 조건에서도 정확하고 자유롭게 사용 가능한지 확인해야 하며, 각 개인의 선호도와 능력에 부합하도록 한다.

○ 간단하고 직관적인 사용

사용자들의 경험, 지역, 언어기술, 집중력에 구애되지 않고 직감적으로 사용 방법을 알 수 있도록 간결해야 하며, 사용 시 피드백이 있는지 확인해야 한다.

○ 정보이용의 용의

사용자들의 지각 능력이나 조건에 구애받지 않고 필요한 정보를 효과적으로 전달하기 위해 정보 구조가 간단하고, 복수의 전달 수단을 통해 입수가 가능한지 확인한다.

○ 오류에 대한 포용력

사고를 방지하고, 잘못된 명령에도 원래의 상태로 쉽게 복구가 가능한지 확인하며, 우연한 행동에 의한 역효과나 위험, 실수를 최소화 한다.

○ 적은 물리적 노력

무의미한 반복 동작이나 무리한 힘을 들이지 않고 자연스런 자세로 사용이 가능한지, 피로를 소화하고 좀 더 효과적이고 안전하게 사용할 수 있는지를 확인한다.

○ 접근과 사용을 위한 충분한 공간

이동이나 수납이 용이하고, 다양한 신체 조건의 사용자와 도우미가 함께 사용이 가능한지 확인해야 한다.

● KEYWORD 조형예술사의 이해, 디자인 사조

 ## 조형예술사의 이해

◎ 원시미술

(1) 알타미라 동굴, 비너스상

종교와 주술, 번식과 풍요를 기원하는 의도이다.

① **최초의 벽화** : 남 프랑스에서 발견된 라스코 동굴벽화이다.

② **문자의 발명** : 수메르인들에 의해 발명되었으며 이로 인해 문화, 사회, 경제 등에 일대 혁신을 가져왔다.

③ 이 그림 문자들은 점토에 갈대로 만든 세필로 기록되었고 초보적 십진법을 사용하였다.

④ **부족문화의 생성** : 재산의 사유화 및 교역, 상업의 발달로 소유권을 시각적으로 나타낼 필요가 생겼다.

(2) 메소포타미아 문명

① 메소포타미아 문명의 기초를 세운 최초의 사람은 수메르인으로 기원전 3500년경부터 티그리스 강과 유프라테스 강이 합류하는 지역에 수많은 도시를 건설하고 인류 최초로 문자를 사용하였으며 공통의 종교, 수학, 법률 그리고 건축법을 발달시켰다.

② 수메르인들은 왕이 죽으면 저승에서도 사람들을 거느릴 수 있도록 모든 가족과 노예들은 물론 왕궁에서 사용했던 물건들을 함께 묻었기 때문에 부장품을 통해서 그들의 찬란했던 문명을 추측해 볼 수 있다.

③ 메소포타미아인들은 흙으로 빚어 햇볕에 말린 벽돌을 사용하여 신전을 중심으로 한 정교한 도시를 만들었다. 이 건물 내부에는 신전뿐만 아니라 상점, 일터, 거주지가 포함되어 있었다. 역사상 처음으로 도시방어 및 공공사업과 같은 작업과 노동의 분업을 통해 도시생활이 시작되었다.

④ 설형 문자를 개발하여 계약이나 규칙, 공고 그리고 통계나 법률 등을 기록하였는데 그 대표적인 것이 함무라비 법전이다.

▌ 메소포타미아 문명의 함무라비 법전

고대미술

(1) 이집트

① 영혼불멸에 대한 그들의 맹목적인 관심사는 살아있는 신으로 간주되었던 그들 지배자의 사후 안락한 삶을 보장하는 것이었다.

② 거대한 이집트의 건축물과 예술품들은 파라오 영혼의 영원한 영광을 위해 존재하였다.

③ 이집트인들은 그 밖에도 문학, 의학, 고등 수학을 발달시켜 인류문명에 중요한 기여를 하였다.

④ 영혼불멸을 믿은 이들은 지상에서의 행복을 죽은 후에도 누릴 수 있도록 무덤에 온갖 사치품들을 함께 묻었다. 따라서 무덤의 벽면에 그려진 벽화와 상형 문자들도 죽은 자의 생전의 일상생활을 세세히 묘사하는 데 치중하고 있다.

⑤ 이집트 문명 중 피라미드 건축과 스핑크스는 불멸의 오리엔트 문화로서 거대문명발전의 초시를 이루었다.

⑥ 초상화와 조각상의 인체 – 엄격한 공식에 따라 묘사

　㉠ 눈과 어깨는 정면을 향하고 있고, 머리와 팔, 다리들은 측면으로 그려졌다.

　㉡ 벽화의 표면은 수평의 선으로 구분되어 있는데 마르고 어깨가 넓으며 엉덩이가 작은 인물들이 머리장식을 하고 치마모양의 옷을 입은 채 한쪽 다리를 내밀고 있다.

　㉢ 인물의 크기는 신분에 따라 달라지는데 파라오는 거인처럼 묘사되어 있는 반면, 시종들은 난쟁이같이 그리고 있다.

⑦ 유일신인 태양신숭배, 피라미드, 현세와 내세의 삶이 이어진다고 믿음 → 미이라

　㉠ 미술양식으로는 정면성의 법칙, 위계의 법칙을 고수하고 있다.

　㉡ 이집트 종이와 비슷한 파피루스의 개발로 커뮤니케이션에 중요한 역할을 하였다(죽음과 신앙에 대한 내용이 대부분).

　㉢ 태양신을 숭배하고 영혼불멸의 내세를 믿었으며, 회화에서는 피라미드 내부의 벽화를 정면성의 법칙을 적용하였다.

> **핵심 플러스!**
>
> **이집트 벽화의 정면성의 법칙**
> - 고대 이집트인들은 대상의 특징이나 성격이 잘 드러날 수 있도록 눈에 보이는 대로 그리는 방식 대신, 자신들이 알고 있는 대로 그리는 방식을 선택한 것이다.
> - 정면성의 원리는 회화의 표현양식 중 하나가 아닌, 이집트인들의 관념체계를 보여준다.
> - 정면성의 원리는 현실의 사회질서를 뚜렷하게 드러내는 방식이라는 것. 즉, 신분이 높은 인물을 표현할 때에는 정면성의 원리를 적용했지만, 미천한 신분의 인물은 그 적용에서 제외되었고 동식물의 경우에는 자연주의가 적용되고 있다는 점이다.

▮ 이집트 문명의 벽화

(2) 그리스

① 그리스 문명은 서양의 거의 모든 업적의 토대가 되었는데, 인간의 존엄성과 가치가 그리스 철학의 중심 개념인 것처럼, 그리스 예술의 주요 주제는 인체 조각이었다.

② 그리스 철학이 사고의 명석함과 조화질서를 강조했듯, 그리스 미술과 건축 역시 균형을 강조하였다.

③ 당시의 디자인은 색채보다 선과 형의 균형미에 중점을 두었으며 소재는 주로 식물이나 말, 사자 같은 동물 나선형이나 기하학적 형태를 사용했다.

　㉠ 그들은 뛰어난 화가여서 벽화를 그렸고, 목재 패널에도 그림을 그렸으며, 너무나 실물 같아서 새들이 벽화 속의 과일을 쪼아 먹으려 했다는 기록이 있다.

　㉡ 도기화에는 보통 그리스 신화 속의 신과 영웅들의 이야기가 전쟁이나 잔치와 같은 현세적인 주제가 주로 그려져 있다.

　㉢ 미술품 속에 최초로 누드를 도입한 것은 그리스인들이었다. 그들 사회의 이상적인 인간상은 체력 증진으로 단련된 육체와 지적 토론으로 연마된 정신이 조화된 인물이었다.

④ 그리스 건축가들은 흰 대리석의 파르테논 신전을 통해 아테네의 위대함을 나타내고자 했다.

　㉠ 파르테논 신전의 완벽한 미는 직선에서 벗어나 거의 눈에 띄지 않을 만큼 약간의 곡선형을 띠고 있는 데 기인한다.

　㉡ 건축을 거대한 조각품으로 간주했고 똑같이 조화와 이상적 비례의 규칙에 맞추어 건립했다.

　• 이상적인 비례와 조화의 미를 추구하고, 대표적인 건축물인 파르테논 신전은 황금비인 1 : 1.618로 적용한 예이다.

　• 조각에는 밀로의 비너스, 원반 던지는 사람(8등신)이 있다. 공예인 도기화에는 적갈색, 백색의 바탕에, 그림의 색은 흑색 선각화가 있다.

⑤ 그리스 조각

　수학적 비례에 의한 인체의 완벽한 이상미를 추구하였으나, 헬레니즘 시대로 갈수록 보다 현세적이고 통속적이며 격렬한 표현의 조각상을 보여 주고 있다. 이러한 조각상을 구체적으로 살펴보면 다음과 같은 특징이 나타난다.

㉠ 아르카익 시대(기원전 7~6세기)

• 소박하고 신선한 미를 추구했다.
• 소아시아, 이집트의 영향을 받은 인상 조각으로 대표된다.
• 정면성의 법칙, 치졸한 안면 표정, 이른바 아르카익 스마일이라
 불리는 미소를 특색으로 한다.
 – 아르카익 초기의 조각은 강한 정면성(正面性)을 가지고 있다.
 이것은 훗날 그리스 조각이 개척한 충실한 관찰에 기초하는 자연
 적인 표현과 거리가 멀다.
 – 육체의 각 부분의 조립을 사실에 입각한 묘사적 의지에 의하기보
 다는 견고한 형을 만들어 내려고 하는 구축적 의지에 의해 이루어
 져 있다.
 – 코레의 소녀상, 코우로스의 청년상 등이 대표적이다.

■ 코레의 소녀상

㉡ 클래식(고전) 시대(기원전 5~4세기) : 저명한 3인으로 뮈론, 페이디아스, 폴뤼클레이토스가
 있었다.

• 뮈론 : 운동의 순간적인 자세를 표현하는 데에 재능을
 발휘했다. 감정의 절제된 운동미를 잘 표현한 원반 던지는
 사람, 아테네와 마르쉬아스에서 볼 수 있는 뮈론의 의도는
 예리한 관찰에 의해 인체의 구조를 밝히며 그것을 묘사하
 려고 하는 것이었다.
• 페이디아스 : 동시대 사람들로부터 "신 그것을 나타냈다"
 라고 할 정도로 칭찬되었는데 조각의 형태를 통해서 그
 배후의 정신을 표현하려고 했다. 파르테논 신전의 장식
 조각, 렘노스 섬의 아테네 여신상, 아테나 · 렘니아는 이런
 페이디아스의 특질을 잘 표현하고 있다.

■ 그리스 문명 양식

• 폴뤼클레이토스 : 페이디아스의 정신적인 내용을 드높이려는 이상주의에 대해서 외형의 이상미를
 추구한 그는 인체의 이상적인 아름다움이 두부가 전신의 7분의 1일 때 드러난다고 하여 창을
 든 사람, 승리의 머리띠를 매는 사람을 만들었다. 미를 수치로 나타내려는 데에 그리스인의
 이지적 · 합리적 태도가 잘 나타나 있다.

㉢ 헬레니즘 시대

• 알렉산더 대왕에 의한 제국의 건설로 그리스 미술은 몇 개의 작은 도시 국가를 벗어나 세계의
 절반에 해당되는 지역의 조형언어로 발전했다.
• 이 시기의 미술은 그리스 미술이라고 하지 않고 알렉산더 대왕의 후계자들이 동방의 나라에
 건설한 제국의 이름을 따서 헬레니즘 미술이라고 한다.
• 이 제국의 풍요한 수도들인 이집트의 알렉산드리아, 시리아의 안티오크, 소아시아의 페르가몬
 등에서는 도리아 양식이나 이오니아식 건축의 우아함에서 벗어나 기원전 4세기 초에 고안된
 코린트 양식이 유행했으며, 일반적으로 건물 전체에 더 많은 화려한 장식물을 입혔다.
• 그리스 미술의 양식과 창의성은 오리엔트 왕국들의 규모 및 전통과 융합되었다.

- 그리스 미술은 대부분 헬레니즘 시대에 변화를 겪게 되는데 헬레니즘 미술은 초기 그리스 조각의 조화미와 세련미 대신 거칠고 격렬한 작품을 선호했으며, 보는 사람들에게 강렬하고 드라마틱한 인상을 주기를 원했고, 또 확실히 보는 사람에게 깊은 인상을 주었다.

- 세속적이고 감성적인 화려한 미를 추구하였으며, 격동적·극적·관능적인 것은 클래식 시대와는 다른 방식이다. 자연이나 현실의 관찰이 세밀해 지고 사실 묘사가 행해져 초상 조각이 발달하기도 하고, 소재 범위도 확장되어 노인, 다른 인종, 동물들과 그 밖에 세속적인 것들이 다루어진다. 관능적인 묘사로서는 많은 비너스 상이 있는데 헤르메스와 크니도스의 비너스, 밀로 섬에서 출토되어 8등신의 비례미를 잘 표현한 밀로의 비너스가 있다.

(3) 로 마

① 기원전 3세기경 그리스의 식민지였던 남부 이탈리아와 시칠리아 섬에서 로마인과 그리스인의 교류가 시작되었는데, 처음에 로마인들은 그리스 문화에 압도당했다.

② 로마인들은 그리스의 미술뿐만 아니라, 시, 수사학, 철학 등에도 매료되어 많은 지식인들과 장인(교사, 학자, 사상가, 조각가, 화가)들을 고용하였다. 로마인들은 당시 유행했던 헬레니즘 취미를 만족시키기 위해 그리스 조각들을 대량으로 복제하였으나, 점차 자신들의 특징적인 양식을 발전시켜 나갔다.

③ 로마 예술은 고전기 그리스 예술보다 지적이고 이상적인 면은 덜하였지만 현실적이고 기능적이었다.

④ 로마의 건축가들은 아치와 궁륭, 돔 등을 개발한 것 이외에도 콘크리트를 최초로 사용했다. 이같은 혁신적인 건축기술로 인해 로마인들은 최초로 받침대 없이 거대한 내부 공간을 덮을 수 있게 되었다.

⑤ 콜로세움이라는 거대한 원형 경기장은 세계에서 가장 많은 관객을 수용할 수 있으면서도 매우 효율적으로 설계되어 있어서 오늘날 스타디움의 디자인에도 응용되고 있다.

⑥ 아우구스투스[고대 로마의 초대 황제(재위 BC 27~AD 14)] 황제상, 아그립파상, 폼페이 벽화가 대표적이다.

⑦ 그리스 미술의 영향을 받았으나 현실적이고 실용적인 생활을 중시하였고, 헬레니즘 문화를 계승·발전시켰다.

⑧ 건축은 오늘날 서양 건축의 기반이 된 아치(Arch), 궁륭(볼트 : Vault), 돔(Dome) 등을 콘크리트로 만들어 사용하였다.

▌ 로마 문화(폼페이 벽화)

⑨ 오늘날의 영문자인 알파벳은 그리스도와 로마에 의해서 완성되었다.

⑩ 폼페이 벽화는 프레스코(Fresco Painting) 및 모자이크 벽화이다.

핵심 플러스!

프레스코(Fresco Painting)
본래의 뜻은 회반죽 벽이 마르기 전, 즉 축축하고 신선할 때 물로 녹인 안료로 그리는 부온 프레스코(Buon Fresco) 기법 및 그 기법으로 그려진 벽화를 말한다. 이에 대해 회반죽이 마른 후 그리는 기법을 세코(Secco), 어느 정도 마른 벽에 그리는 것을 메조 프레스코(Mezzo Fresco)라고 부르지만 이들 기법이 함께 쓰이는 경우가 많아 확실하게 구별하기 어려운 경우가 많다.

프레스코 제작과정
회반죽으로 미리 벽에 초벌질을 하고, 그 위에 시노피아(Sinopia)라고 하는 실제치수의 소묘를 그린다. 시노피아를 그릴 수 없는 경우에는 인토나코(Intonaco) 다음에 스폴베로(Spolvero)나 카르통(판지) 방법을 쓴다. 채색할 때에는 아침에 완성 가능한 예정부분(조르나타 : Giornata)에만 마무리 칠의 회반죽을 칠한다. 이어 내(耐)알칼리성 토성안료를 물에 개어 그림을 그린다. 정해진 시간에 조르나타가 다 채워질 수 없을 때에는 말라버리므로 그 부분의 회반죽을 긁어내고 다시 인토나코 단계부터 시작해야 한다. 수정이 불가능하므로 숙련을 필요로 하는 기법이다(고구려 벽화 – 프레스코 기법 사용).

중 세

로마 제국이 멸망한 후부터 르네상스 시대까지(5~15세기) 약 1000년 동안의 시기이다.

(1) 초기 기독교시대

① 기독교가 내세의 구원에만 관심을 두었기 때문에 지상의 물체를 사실적으로 재현하려는 경향은 자연히 사라지게 되었다.

② 누드는 완전히 사라지게 되었고, 심지어 옷을 입고 있는 육체도 해부학적인 정확성이 무시되곤 하였다.

③ 신학자들은 신자들이 물질의 아름다움을 통해 신성한 아름다움을 느낄 수 있다고 믿었고, 그 결과로 매혹적인 모자이크와 회화, 조각품이 만들어졌다.

▮ 초기 기독교 양식

　㉠ 초기 기독교는 합법적이지 않은 종교여서 온갖 박해와 수모를 겪었으며 박해가 심할수록 그들은 로마의 지하묘소 카타콤에 숨어서 복음을 전파하고 벽과 천장에 벽화를 남겼다.

　㉡ 국교로 승인 후 고도의 기능을 갖춘 건축가에 의해 여러 곳에 거대한 성당이나 수도원이 세워지고 교회 벽면과 천장을 장식하기 위한 회화나 초기 벽면 모자이크가 전문가에 의해 만들어졌다.

④ 건축에서 신성에 대한 지향 – 밝고 가벼운 건물의 형태로 표현

　㉠ 육중하고 거대한 로마 건축은 서서히 사라지고, 이상적인 기독교인 상이 건축에 반영되기 시작했다.

　㉡ 이들은 밖에서 보면 소박하지만 내부는 성령을 상징하는 모자이크, 프레스코, 스테인드글라스로 화려하게 장식되었다.

⑤ 단순한 외곽선과 장식을 거의 하지 않고, 양팔을 벌리고 서있는 기도자의 모습 등의 기법을 사용하였다.

(2) 비잔틴

① 중세미술의 황금기로 불리어지며, 콘스탄티누스 황제가 로마 제국의 수도를 비잔티움으로 옮긴, 기원 후 330년경부터 이 도시가 투르크 족에 의해 멸망한 1453년까지 지속됐던 지중해 동부지방의 예술이다.

② 로마가 야만족에 의해 멸망하여 잿더미에 있을 당시 비잔티움은 초기 기독교미술을 발전시켰으며 문명의 중심지로 자리 잡게 되었다.

③ 비잔틴 미술과 건축의 복잡한 형식으로부터 오늘날 복잡하고 난해하다는 의미의 비잔틴이라는 단어가 유래하였다.

④ 세계에서 가장 위대한 모자이크 작품 중 몇 개가 5~6세기 터키의 비잔티움과 이탈리아의 라벤나에서 제작되었다.

■ 비잔틴 시대의 모자이크

 ㉠ 모자이크는 국교로 공인된 기독교의 강령을 널리 유포하기 위해 제작되었으므로 그 주제는 대부분 종교와 관련이 있었고, 예수는 전지전능의 지배자나 설교자로 표현되었다.

 ㉡ 당시 모자이크는 반짝이는 황금의 배경과 후광에 둘러싸인 성자들을 화려하고 장대하게 묘사한 점이 특징이다.

 ㉢ 황실의 화려한 예식과 현란한 보석으로 종교적 이상의 찬미를 목적으로 만들어졌다(모자이크 기법).

(3) 로마네스크(Romanesque)

① 로마네스크라는 명칭은 '로마와 같은'이라는 뜻으로 19세기에 고안된 말이다.

② 원래 이 용어는 주로 건축에서 사용된 것으로, 11세기 후반과 12세기 유럽의 전형적인 건물들이 두꺼운 벽과 아치가 있는 고대 로마의 석조 건축과 닮았음을 가리키는 용어이다.

③ 로마풍이란 뜻으로 추상적이고 문양적인 것이 특징이다. 서로마를 중심으로 한 유럽 전체의 중세 미술을 대표한다.

 ㉠ 전기 : 5~11세기로 공예 위주로 조형 양식이 주류를 이루었다.

 ㉡ 후기 : 11~13세기로 교회건축이 발달하였다. 금속공예가 주류를 이루었으며, 특히 칠보공예가 발달하였다. 조형에서는 프레스코와 장식이 많았다. 건축은 로마풍을 의미하고 아치형의 창, 두터운 벽, 작은 창(피사 대성당)이 특징이고, 회화는 프레스코 벽화가 성행하였다.

④ 로마네스크 건축의 특징적 형태

　㉠ 가장 특징적인 형태는 궁륭(Vault)의 이용이며, 옆으로 확장된 아치형으로 원통형 또는 터널형 궁륭이 있다.

　㉡ 이런 종류의 지붕은 아주 무겁고 건물내부에 채광을 어렵게 만들기 때문에 고대 로마의 건축가들은 교차 궁륭을 발전시켰다.

　㉢ 이것은 두 개의 원통형 궁륭이 직각으로 교차하여 네 개의 버팀기둥 위에 닫집 모양을 이룸으로써 만들어진다.

　㉣ 평면에다 교차 궁륭을 짓는 것이 힘들었음에도 불구하고 더욱 개방된 이 형태는 건물 내부에 더 많은 빛이 들어오게 해 주었으므로 호평 받았다.

　㉤ 원통형 궁륭과 교차 궁륭은 거의 모든 로마네스크 교회에 이용되었다.

　㉥ 시각적으로 이 궁륭들은 견고하고 편안한 느낌을 주며, 외관은 유연한 형태를 띤다.

원통형 궁륭　　　　　교차 궁륭

▌ 로마네스크(좌 : 원통형 궁륭, 우 : 교차 궁륭)

(4) 고딕(Gothic)

① 중세예술의 업적 중에서도 고대 그리스와 로마의 경이로운 업적을 필적하는 것은 바로 고딕 양식의 대성당들이었다.

　㉠ 수직선의 효과를 강조하여 기둥과 지붕의 높이를 높이고, 창문에는 스테인드글라스를 통해 신비스럽고 환상적인 느낌을 조성하였다.

　㉡ 고딕 성당은 육중한 벽 대신, 커다란 스테인드글라스를 설치한 창을 통해 밝은 빛이 들어와 내부를 환하게 밝힐 수 있었고, 격자 문양과 더불어 위로 상승하려는 듯한 수직성 또한 고딕의 특징을 이루고 있다.

▌ 샤르트르 대성당과 스테인드글라스, 고딕 양식

 © 고딕 성당에서 주로 사용된 장식물은 조각, 스테인드글라스, 태피스트리를 들 수 있다.

 • 중세의 직조인들은 당시 일상생활을 세밀하게 묘사한 고도로 섬세한 태피스트리를 만들었다.

 • 이러한 양모와 실크가 배합된 걸개들이 성이나 교회의 차가운 벽조를 장식했다.

 • 베틀 뒤에는 커다란 그림을 놓고서 직조해 나갈 때마다 디자인을 모방했다.

 ② 샤르트르 대성당은 중세 정신의 진수로 이 안에 설치된 스테인드글라스는 전 면적이 약 896m에 이른다.

 ② 늑골 궁륭과 부연 부벽이라는 외부 버팀목의 발명으로 1200~1500년 사이 건축가들은 세계 건축 사상 유례가 없을 정도로 높이 솟구친 내부를 가진 복잡한 구조물들을 건설했다. 건축가들은 첨두아치를 사용하여 높이를 실제로 높였을 뿐 아니라 보기에도 더 높아 보이는 효과를 가져왔다.

○ 르네상스-1400년대 초기

(1) 시작과 전파

 ① '다시 깨어나다'는 의미, 15세기 이탈리아를 중심으로 일어난 문예부흥운동재생, 부활의 의미로 신이 아닌 인간의 예술을 의미한다.

 ② 르네상스는 처음에 단테와 조토의 출생지이며 부유한 상업도시인 이탈리아의 피렌체에서 건축가인 필리포 브루넬레스키를 중심으로 한 일단의 미술가들에 의해 새로운 미술을 창조하고 과거의 미술개념에서 탈피하려는 노력으로부터 시작되었다.

 ③ 이러한 시도는 로마와 베네치아로 전파되었고 1500년 북유럽 르네상스로 일컬어지는 네덜란드, 독일, 프랑스, 스페인, 영국 등으로 퍼져 나갔다.

(2) 경 향

합리적이고 과학적인 사고와 해부학의 발전을 거듭하였다.

 ① 르네상스 시대에는 그리스, 로마의 미술과 문학이 재음미되었고 인체와 생태계에 대한 과학적인 탐구가 이루어졌으며, 자연의 형태를 사실적으로 묘사하려는 경향이 팽배하였다.

 ② 해부학과 같은 새로운 기술의 도움으로 화가들은 초상화, 풍경화, 신화나 종교내용을 주제로 한 회화의 새로운 지평을 열었으며, 이러한 기술이 발달함에 따라 예술가의 지위도 상승하여 르네상스 전성기(1500~1520)에는 레오나르도 다빈치, 미켈란젤로, 라파엘로 같은 거장이 탄생하기도 하였다.

핵심 | 플러스!

황금분할
황금비란 어느 장방형에 있어서 두 변의 길이에 대한 비율로써, 이 장방형에서 짧은 변을 한 변으로 하는 정방형을 제외한 나머지 장방형이 처음 장방형과 서로 유사하게 하는 것을 말한다. 황금비율의 값은 1 : 1.618이 된다.

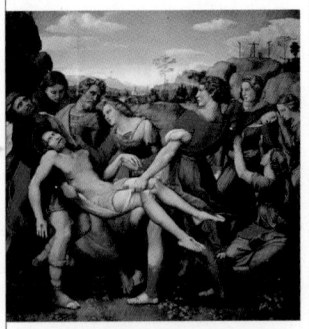
■ 십자가에서 내려지는 그리스도 (라파엘로, 르네상스시대)

레오나르도 다빈치(Leonardo da Vinci, 1452~1519)
레오나르도는 그 핸섬한 용모와 지성, 매력으로 인해 국제적인 명성을 날렸다. 그의 관심사는 해부학, 건축공학, 천문학, 수학, 자연사, 음악, 조각, 건축, 회화 등 여러 방면에 이르고 있어 그는 역사상 가장 다방면에 걸친 천재로 일컬어진다. 그는 운하를 설계했고 중앙 난방시설을 고안해 냈으며 늪의 물을 빼내는 방법과 혈액 순환에 대해 연구했고, 인쇄기와 망원경, 휴대용 폭탄을 발명하기도 했다. 그는 최초로 비행 기계를 고안했고, 인체의 내부 구조를 처음으로 그림을 통해 설명하였다. 그는 생전에 20개의 작품밖에 제작하지 못했는데, 이 중 '모나리자'는 너무 유명하다. 이 초상화는 여러 면에서 전성기 르네상스 회화의 기준을 정립한 것인데, 모나리자의 머리 뒤에 있는 소실점으로 모든 선들이 집중되는 원근법을 사용하였으며, 기하학적인 구성의 중요성을 정착시킨 삼각형 구도를 활용하였다. 모나리자의 손을 보면 레오나르도가 해부학에 대한 정확한 지식을 갖고 있었음을 알 수 있는데, 그는 한때 병원에서 살며 인체의 골격에 대해 연구했다고 한다.

■ 모나리자(레오나르도 다빈치)

미켈란젤로(Michelangelo, 1475~1564)
미켈란젤로는 건축가, 화가, 조각가, 공학자로 활약할 정도로 매우 광범위한 지식을 가지고 있었다. 일체 제자를 두지 않았고, 자신이 작업하는 모습을 누구에게도 보이지 않았다.
그는 조각을 '대리석 안에 갇혀 있는 인물을 해방시키는 것'이라고 표현했다. 그리스도의 죽음을 애도함이라는 의미의 피에타는 레오나르도에게 배운 피라미드 구도를 사용했고 성모 마리아의 평온한 얼굴은 그리스 조각의 사실적인 표현을 보여주고 있다.
시스티나 성당의 천장화는 인류의 탄생과 죽음을 표현하는 340여 개의 인물상을 그려 넣어 르네상스시기를 통틀어 위대한 작품을 만들어 냈다. 이런 대작을 제자도 쓰지 않고 혼자 4년 만에 완수했다는 것은 이 작업에 대한 그의 집념과 열정을 증명한다. 시스티나 성당의 천장화를 완성한 29년 후 같은 성당의 제단 벽에 프레스코 화 '최후의 심판'을 그렸다.
※ 천지창조 : 미켈란젤로가 로마의 시스티나 성당 천장에 그린 세계 최대의 벽화

■ 피에타(미켈란젤로)

(3) 르네상스 시기에 이루어진 기술적인 혁신과 창조적인 발견은 현실을 표현하는 새로운 양식의 등장을 가져왔는데, 그중에서도 가장 중요한 발견은 회반죽된 벽 위에 그리는 프레스코 화나 나무판자 위에 그리는 템페라 화 대신 캔버스 위에 그리는 유화가 발명된 것이다. 이 발명으로 인해 회화는 단순히 소묘를 기초로 채색하는 단계에서 벗어나, 빛과 그림자를 사용하여 부피감을 살리고, 원근법을 이용하여 3차원적인 공간감을 주었으며, 피라미드 구성도 발달하였다.

● 바로크(Baroque) – 17~18세기까지 유행한 양식

(1) 의 미
① 바로크란 용어는 비뚤어진 모양을 한 기묘한 진주라는 뜻으로 포르투갈어의 Barroco에서 유래되었다.
② 허세부리고 지나치게 과장되어 있다는 부정적인 의미로 종종 사용되지만, 17세기는 렘브란트나 벨라스케즈와 같은 예술적인 천재를 배출했을 뿐만 아니라 미술의 영역을 일상생활로까지 확장시킨 시기이다.

(2) 시작과 확대
① 1600년경 로마에서 시작되었는데 로마 교황청은 반종교개혁 이후 그들의 승리를 자랑하기 위해 엄청나게 사치스런 성당이나 일생에 한번은 반드시 보아야 할 건축물과 예술 작품을 통해 신도들을 끌어 모으고 그들의 시선을 압도하려는 목적으로 예술 활동을 적극 후원하였다.
② 플랑드르 같은 가톨릭 국가에서는 종교미술이 전성기를 맞았고, 반대로 영국과 네덜란드 같은 북부 유럽의 신교국에서는 종교적인 그림을 그리는 것이 금지되었다.
③ 미술의 소재가 정물화, 초상화, 풍경화, 풍속화 등 일상생활로 확대되었다.

(3) 특 징
① 바로크 미술의 특징은 역동적이고 남성적 미술로 어둠의 대비를 극대화 시키는데 중점을 둔다.
② 건축은 베르사이유 궁전에 화려하고 과장된 표면 장식이 대표적이다.
③ 르네상스에서 갈라져 나온 바로크 미술은 합리주의와 정적인 요소를 중시하던 르네상스와는 달리 감정적이고 역동적인 스타일과 화려한 의상 등을 강조했다.

▌ 바로크 시대 회화, 피터 폴 루벤스의
〈오네이티아를 납치하는 보레아스〉

로코코(Rococo)

(1) 의 미

① 로코코란 용어는 원래 더위를 피하기 위한 석굴이나 분수를 장식하는 데에 쓰이는 조약돌 또는 조개장식을 말하는 로카이유에서 유래된 것으로 주로 실내장식에서 쓰이는 용어이다.

② 로코코 양식이란 말 그대로 장식적인 예술로서 곡선적이고 우아한 장신구들을 진열해 놓은 공간에 사용되는 용어이다.

③ 루이 15세가 통치한 1723~1774년 동안 파리에서 성행했던 미술 사조를 일컫는다.

(2) 시작과 확대

① 루이 15세 양식으로 프랑스를 중심으로 일어났다.

② 1976년 무렵 프랑스에서는 이미 뒤떨어진 유행이 되었으나 독일, 오스트리아를 비롯한 중부 유럽에서는 18세기 말까지 사치스런 궁전이나 교회를 장식하는 데 널리 유행하였다.

(3) 특 징

① 호화로운 장식, 정밀한 조각 등으로 여성적, 감각적인 것이 특징이다.

② 꽃모양의 소용돌이를 이용하여 장식하였으며, 곡선 형식의 자유로운 꼬부라진 다리 등이 유행하였다.

③ 저택의 마루는 곡선형으로 최고급 고블랭산 소파천을 씌우거나 상아와 귀갑으로 장식했다.

④ 옷이나 은제 식기들, 도자기도 꽃무늬와 조가비, 나뭇잎 같은 소용돌이무늬를 주로 사용하고 있다.

⑤ 심지어는 마차까지도 직선이 아닌 소용돌이 장식이 달린 곡선으로 디자인하였는데, 말에는 깃털과 보석으로 장식한 마구를 달았다.

⑥ 로코코 예술은 장식적이었으나 당시의 무능한 귀족 계급만큼이나 비실용적이었다.

⑦ 회화는 와토의 진실한 쾌활, 부대의 출발, 샤르뎅의 정물화의 시조, 탈의의 마야 등이 있다.

▌ 로코코 시대 회화

디자인 사조

● 근대 디자인사

(1) 배경-18세기 산업혁명

① 18세기 영국에서 일어난 산업혁명은 기계혁명이
 자 생산혁명이고 사회혁명인 동시에 디자인 혁명
 이었다.

② 시대적으로 프랑스 혁명이 진행되고 있을 무렵 영국
 에서는 명예혁명 이후 상공업이 크게 발전하여 기술
 혁신에 필요한 자본이 축적되어 있었고 기업가들의
 열의도 대단해졌다.

③ 최초로 산업혁명을 이룸으로써 자연히 영국은 세계
 의 공장이라 불리어질 만한 지위를 차지한 후에 자유

▌ 산업혁명

 무역론을 내세워 세계시장을 지배하는 돌풍을 일으켰다.

④ 런던에서 열린 세계 최초의 박람회장 건물인 수정궁은 주철로 된 구조물의 미학적 가능성을
 보여주었다.

⑤ 각국의 기계공업의 성과를 한곳에 모은 것으로 전시품들은 예전처럼 공예가의 수공 기술로
 만든 것이 아니라 기계로 제작되어 미적 수준이 낮았으나, 이 박람회는 새로운 기계의 시대가
 열렸음을 알리고 디자인에 대한 중요성을 일깨우는 데 커다란 공을 세웠다.

⑥ 만국박람회 이후 1860년 뉴욕에는 시민을 위한 대중공원인 센트럴 파크가 만들어졌고, 1889년
 파리 만국박람회에서는 철골 구조의 에펠탑이 세워지는 등 새로운 형태의 디자인이 이루어졌다.

중★요 (2) 미술공예운동(Art and Craft Movement)

① 배 경

 ㉠ 일찍이 식민지 개척에 눈을 뜬 대영제국은 여러 가지 풍부한 자원을 바탕으로 수공예에서
 탈피하여 기계에 의한 대량생산 등 산업혁명을 일으켜 유럽세계를 놀라게 했다.

 ㉡ 특히 세계 지배를 꿈꾸며 새 기술에 의한 발전을 세계만방에 과시하려고 1851년 런던에서
 제1회 만국박람회를 개최하여 큰 성과를 거두었다.

② 성 격

 ㉠ 영국에서 일어난 건축과 장식미술분야의 새로운 미술운동이다.

 ㉡ 윌리엄모리스가 주축이 된 수공예 중심의 미술운동이다.

 ㉢ 후에 유럽전역에 영향을 미쳐, 프랑스의 아르누보 양식을 창출시키고 근대 디자인 운동에
 많은 영향을 미쳤다.

 ㉣ 주로 고딕 양식과 중세 고딕(Gothic)의 형식언어를 추구하였다.

③ 윌리엄 모리스(William Morris, 1834~1896)

　　㉠ 17세의 소년 모리스는 미적 가치가 떨어짐을 크게 실망한 후에 존 러스킨의 영향을 받아 19세기 후반에 영국에서 미술공예운동을 주도하게 되었다(예술의 민주화, 사회화를 주장).

　　㉡ 그는 산업혁명의 결과로 일어난 생산품의 질적 저하로 인간 노동의 소외를 통해 기계의 부정을 들고 일어섰으며 자연파괴, 기계제품의 범람, 수공기술의 낙후 등을 파괴해야 한다며 사회 무질서를 바로 잡기 위해서 미술이 필요하다고 주장하였다.

　　㉢ 1861년 마샬 포크너 상회를 설립하여 관리자겸 공장장을 겸하면서 벽면장식과 조각, 스테인드글라스, 금속세공, 가구를 제작하는 등 디자인을 하여 기계에 의한 기쁨 없는 노동을 윤리적인 입장에서 비판하였던 것이다.

　　㉣ 그러나 러스킨과 모리스의 기계사용을 거부한 미술공예운동은 벽화나 조각을 고급미술로 생각하여 일상품을 저급으로 본 조형이론에는 근대화에 영향하는 모순성도 있었다.

　　㉤ 반면에, 공예를 수준 높은 예술로 여기며 사회개혁운동을 전개시켰으며 이후 독일 공작연맹이나 바우하우스의 조형에 결정적인 영향을 끼쳤다는 점은 높이 평가할 만하다.

　　㉥ 수공예의 부활을 역설하기 위해 순수한 인간의 노동력만으로 디자인하고자 했던 모리스의 작업은 중세기적인 원시 상태로 되돌아가고자 하는 것이었으므로 르네상스 이래 도입되었던 모든 문명을 거부하는 것과 같아서 많은 사람들의 호응을 받기는 어려웠다.

▌ 수공예 디자인의 벽직물(윌리엄 모리스)

　　㉦ 모리스가 실천가로서 역량이 부족하였고 비록 만년에 지극히 수동적인 태도로 기계를 인정할 수밖에 없었다고 할지라도 민중을 위한 조형을 역설하고 만인이 함께 나누어 가질 수 있는 예술을 추구했다는 점과 산업혁명으로 파괴된 인간성과 미의 회복을 목적으로 미술과 공예를 통일하며 수공예를 부흥시키기 위해서는 수공예의 사회적 책임이 중요하다고 주장했다는 점에서 모리스는 20세기 예언자이며 근대 디자인 운동의 아버지였다고 할 수 있다.

핵심 플러스!

윌리엄 모리스(William Morris, 1834~1896)

영국의 공예가, 시인, 사회사상가, 영국 빅토리아 시대의 대표적인 비판적 지식인의 한 사람으로서, 그의 사상과 실천은 근대 디자인의 출발점이며 이후 디자인의 역사에 미친 영향이 지대하다. 그의 문제의식의 출발은 무엇보다도 당시 산업자본주의적 현실에서 생산품의 질적 저하와 인간 노동의 소외에 있었다. 그리하여 그는 이전의 중세 사회를 이상으로 간주하고 기계생산을 부정했으며 사회주의 이념을 표방했다. 또 그는 스승인 존 러스킨의 사상을 이어받아 예술의 민주화와 예술의 생활화를 열렬히 주장하였는데, 이는 바로 근대 디자인의 이념적 기초가 되는 것이다. 1861년에는 모리스, 마샬, 포크너 상회를 설립하여 직접 공예품을 제작하 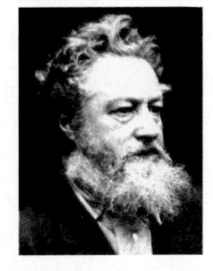 는 등 이념의 실천에서도 매우 적극적이었다. 1890년에는 캠스코트 출판사를 설립하여 중세의 필사본 전통의 계승을 시도하였다. 전반적으로 낭만적이고 유미주의적인 의식의 소유자였던 모리스는 근대 디자인의 선구자로서 위대한 업적을 남겼지만, 대체로 그의 사상과 실천은 복고주의, 엘리트적 실천, 시대 착오적인 기계의 부정이라는 한계와 모순을 드러냈다.

종요 (3) 아르누보(Art Nouveau)

① 의미와 기원

　ㄱ 신예술(New Art)이란 뜻으로, 모던 스타일(영국), 유겐트 스틸(독일) 등의 이름으로 불린다.

　ㄴ 아르누보는 새로움이라는 개념으로 해석되었으며 주로 곡선을 사용하여 식물을 모방한 까닭에 꽃의 양식, 물결의 양식, 당초양식 등으로 불리고 있다.

　ㄷ 아르누보의 양식적인 기원은 영국의 미술 공예 운동에 두고 있으며 1892년부터는 브뤼셀이 중요한 중심지 중의 하나가 되었다.

② 배 경

　아르누보 양식의 발생 배경을 크게 세 가지로 구분하면 산업혁명과 새로운 재료에 의한 공학기술의 발전, 그리고 새로운 건축 주제의 필요성에 관한 인식이라고 할 수 있다.

　ㄱ 18세기 후반부터 영국에서 시작된 산업혁명으로 인해 철의 제조 기술이 놀라울 정도로 발전함과 동시에 방적, 섬유 공업의 발전으로 막대한 노동력이 필요해져, 도시의 인구집중을 초래하게 되었다.

　ㄴ 건축에 있어서 철이 값싸게 공급되고 유리 기술의 진보로 빛이 충분히 들어올 수 있는 건축물을 만들 수 있게 되었는데 이것은 지금까지 돌을 이용한 축조 방법을 근본적으로 동요시키는 결과가 되었다.

　ㄷ 이러한 새로운 재료의 발명과 이것을 구축하려는 공학 기술의 진보는 건축을 지금까지의 좁은 틀에서 벗어나 건축주제의 변화를 가져오게 하였다. 그동안은 사원이나 궁전이 대건축을 지칭하였지만 산업혁명에 의한 인구의 도시집중으로 귀족이 아닌 노동자의 주택, 백화점, 증권거래소, 철도의 발달에 의한 정거장과 각종 공장 등으로 건축의 주제를 확대시켰다.

③ 성 격

　ㄱ 1900년 전후 파리를 중심으로 일어난 신예술 운동으로 1890년부터 약 20년간 벨기에와 프랑스를 중심으로 전개되어 제1차 세계대전 무렵까지 유럽과 미국 등지에서 건축, 조각, 회화, 공예, 디자인 등 모든 장르에서 새로운 생명과 풍부한 혁신을 불러일으킨 장식미술운동이다.

　ㄴ 아르누보는 새로운 예술(Nouveau)로 정의되며 심미주의적이고 장식적인 경향의 미술로 정의된다.

　ㄷ 19세기 말에서 20세기 초에 일어났던 양식 운동으로 자연물의 유기적 형태를 빌려 건축의 외관 기구, 조명, 실내장식, 회화, 포스터 등을 장식할 때 사용되었던 양식이다.

■ 아르누보 양식 2)

　ㄹ 식물의 모티브를 이용하여 장식적, 상징적 효과를 높인 사조이다.

　ㅁ 인상주의의 영향을 받아 환하고 연한 파스텔 계통의 부드러운 색조가 유행했으며, 부드럽고 연한 색조 또는 복잡한 이중적인 색채효과로 섬세한 분위기를 연출하였다.

2) http://blog.naver.com/ulsae1850

　　ⓗ 이 운동을 통하여 선과 색채, 면과 형태라는 조형적 요소에 새로운 장식적 가치가 부가되었으며, 종합적인 디자인의 수단으로서 새로운 의의를 갖게 되었다.

　　ⓢ 아르누보 양식은 과거의 복고주의적 장식에서 탈피하여 상징주의 형태와 패턴의 미학을 받아들임으로써 미술을 모든 생활에 실용화하려 했던 점에서 커다란 의의가 있다. 아르누보 양식에서 가장 독창적이고 화려한 장식을 사용한 스페인의 건축가로 '안토니오 가우디'가 있다.

(4) 유겐트슈틸(Jugendstil)

　① 유래와 명칭

　　㉠ 아르누보라는 명칭은 1895년 독일에서 시작된 잡지 유겐트(Jugend)가 발행되면서 유겐트슈틸(Jugendstil)이란 용어로부터 유래하였다.

　　㉡ 같은 해 사무엘 빙(Samuel Bing, 1838~1905)에 의해 파리에서 개장된 상점의 이름 라 메종 드 아르누보(La Maison De Art Nouveau)로부터 유래하였다고 볼 수 있다.

　② 확 대

　　㉠ 1878년 사무엘 빙은 중국, 일본 등을 여행한 후 1896년 프로방스 가에 미술품 점을 열어 실내 장식을 반데 벨데에게 의뢰했다.

　　㉡ 사무엘 빙은 자신의 점포에 아르누보라는 이름을 붙여 곡선을 사용한 벨데의 장식과 더불어 순식간에 유럽 전체에 퍼지게 되었다.

(5) 사실주의(Realism)

　① 성 격

　　㉠ 사실주의는 19세기 중반에 낭만주의와 이상주의의 반동으로 프랑스를 중심으로 일어난 예술사조이다.

　　㉡ 대상의 진실을 그대로 사실적으로 표현하고자 하였고 눈에 보이는 것만을 그리도록 노력한 화파이다.

　② 특 징

　　㉠ 우아한 포즈나 미끈한 선, 인상적인 색채는 없으나 자연스럽고 균형 잡힌 구도로 안정감을 준다.

　　㉡ 무겁고 어두운 톤의 색채가 특징이다.

(6) 분리파 – 세세션(Secession)

　① 의 미

　　분리파라는 이름은 아카데믹한 예술 그리고 과거의 모든 예술로부터의 분리를 목표로 한다는 의미에서 붙여진 것이다.

　② 성 격

　　㉠ 19세기 말 프랑스 인상파의 영향을 받아 주로 독일과 오스트리아를 중심으로 일어난 반아카데미즘 미술운동이다.

 ⓛ 1897년 요젭 호프만, 요젭 마리아 올브리히, 구스타
 프 클림트 등이 빈에서 결성한 그룹(요젭 호프만이
 설립한 빈 공방을 중심으로 활동)이다.

 ⓒ 과거의 모든 예술로부터의 분리를 목표로 하고 새로
 운 시대의 예술을 추구하였다.

 ⓔ 과거 예술과의 단절을 주장하고 그들이 속도, 폭력,
 전쟁의 영광스런 근대 세계라고 생각했던 것에다 예술을 통합시키고자 하였다.

 ⓜ 회화, 건축, 공예의 각 분야에 걸쳐 새로운 시대를 개척, 개성적 창조의 자유를 주장하였다.

 ③ 대표작가

 오토 와그너는 보수적·폐쇄적인 과학적 미술에서 벗어나서 클래식 직선미와 기하학적인 개성을
 창조하였다.

> **핵심 플러스!**
>
> **구스타프 클림트**
>
> 오스트리아 출신이며 유겐트스틸의 대표적 작가로 윤곽선이 강조된 얼굴이나 모자이크 풍으로 평면성과 장식성이 결부된 의복 등 독자적이고 고혹적인 양식을 창조하였다.

중요 **(7) 독일공작연맹(DWB)**

1907년 건축가이자 관리였던 헤르만 무테지우스를 중심으로 결성된 독일공작연맹은 예술가나 건축가뿐만 아니라 공업이나 상업에 종사하는 실업가를 포함한 디자인 진흥 단체이다.

① 배경 : 미술과 산업의 협력에 의해 공업 제품의 질을 높이고 규격화를 목적으로 결성하였다.

② 의 의

 ㉠ 단순한 공예 운동이나 건축 운동이 아니라 결집된 형태의 운동을 전개함으로써 디자인의
 근대화를 추구하였다.

 ⓛ 합리적이고 단순한 디자인을 추구, 1910년 이후에는 오스트리아, 스위스, 스웨덴, 영국
 등에서도 조직이 결성되었으며, 1939년 나치에 의해 해산되었지만, 1950년 재건되었고
 바우하우스의 창설에 지대한 영향을 미쳤다.

 ⓒ 디자인이 개인적 실험 상태에서 벗어나 보편적으로 인정된 표준스타일의 설정으로 향하게
 하여 현대의 디자인 역사에서 중요성을 인정받았다.

③ 성 격

 ㉠ 규격화한 형태로서 대량생산하여 그 목적을 달성할 수 있다고 생각하였으므로 간결하고
 합리적인 양식을 만들어 가고자 했다.

 ⓛ 미술과 근대공업의 결합을 시도, 기계에 의한 대량 생산운동을 긍정한 새로운 공예운동으로
 건축, 공예, 가구 일반의 합목적인 구성을 의도하였으며, 미술과 공업을 수공작의 노력으로
 해결하려 하였다.

④ 대표인물 : 건축가인 피터베렌스, 앙리 반 데 벨데

중요 **(8) 아르데코(Art Deco)**

① 유래와 명칭

 ㉠ 1925년 파리의 현대장식 산업미술 국제박람회의 약칭에서 유래되었고 장식미술을 의미하는
 이름이다.

 ⓛ 프랑스어로 장식미술을 뜻하는데, 1925년 파리의 장식미술박람회에서 나온 명칭이다.

ⓒ 아르누보의 뒤를 이어 1920~1930년대 프랑스를 중심으로 전 세계에 전파되고 유행된 양식이다.

② 특 징

　ⓐ 모더니즘과 장식미술의 결합체이다.

　ⓑ 현대적 · 도시적인 감각과 양차 세계대전 사이의 낙관적, 향락적 분위기가 잘 드러난 예술사조이다.

　ⓒ 파리를 기점으로 직선적이며 기하학적인 형태와 패턴이 반복된다.

　ⓓ 아르데코는 20세기의 입체파, 미래파 등에 의해 개척된 모더니즘 양식을 기본으로 하면서도 그것을 장식적으로 활용했다는 점에서 모더니즘의 장식적 가능성을 보여주며, 또 그 점에서 19세기의 아르누보와 구별된다.

③ 아르누보와의 비교

　ⓐ 유동적인 곡선을 애용했던 아르누보와는 대조적으로 아르데코는 기하학적인 형태와 반복되는 패턴이다.

　ⓑ 아르누보가 비대칭으로 화려한 식물의 유기적인 곡선을 지향한 데 비해서 아르데코는 대칭으로 기계적인 추상적 형태와 기하학적 직선을 지향하여 모더니즘을 탄생시켰다.

　ⓒ 아르데코는 건축과 공예, 패션, 자동차, 콤팩트, 향수병 등 생활 디자인의 다양한 분야에 파급되었고, 그 때문에 아르데코는 아르누보보다 종합적이며 광범위한 스타일이라고 할 수 있다.

　ⓓ 아르누보가 수공예적인 것에 의해 나타나는 연속적인 선을 강조했다면, 아르데코는 공업적 생산방식을 미술과 결합시킨 기능적이고 고전적인 직선미를 추구했다.

④ 미국의 아르데코

할리우드 양식 또는 재즈양식으로 불리었던 미국의 아르데코는 프랑스와는 달리 대도시의 고층건물 등에 적용되는 등 보다 웅장하면서도 사치스런 방향으로 발전하였다.

⑤ 색 채

　ⓐ 1890~1900년대까지의 아르누보 시대의 엷은 색조에서 야수주의 영향을 받아 20세기로 향하는 강렬한 색조로 변화하였다.

　ⓑ 아르데코 디자인은 국가별, 작가별로 다양한 특성을 나타내지만 그 대표적인 배색은 검정, 회색, 녹색의 조합이며 여기에 갈색, 크림색, 주황의 조합도 일반적이다.

중★요 (9) 바우하우스(Bauhaus)

① 시 작

　ⓐ 독일공작연맹의 이념을 계승하여, 앙리 반 벨데가 미술 공예학교를 세움으로서 시작되었다.

　ⓑ 그 후 1919년 월터 그로피우스를 중심으로 독일의 바이마르에 설립된 조형학교를 설립하게 되었고, 완벽한 건축물이 모든 시각예술의 궁극적 목표라고 선언하고 교사와 학생이 함께 공동 목표의 실현에 힘썼다.

② 특 징

 ㉠ 예술과 창작과 공학적 기술의 통합을 목표로 삼고 현대건축, 회화, 조각, 디자인에 결정적인 영향을 주었다.

 ㉡ 바우하우스는 과거문화에 연루되지 않고 고루한 것을 과감하게 타파하는 것이 목표였으므로 색에 어떤 제한도 없다.

 ㉢ 합목적적이면서 기본주의를 표방하여 기능과 관계없는 장식을 배제한 스타일과 단순한 색채를 사용하였다.

③ 대표인물

 ㉠ 막스 빌 : 바우하우스 출신으로 울름디자인 대학 설립

 ㉡ 요하네스 이텐 : 색채교육을 주로 주도한 인물

핵심 | 플러스!

요하네스 이텐의 4계절 이론과 퍼스널 팔레트

4계절 팔레트 이론은 독일의 바우하우스 교수인 요하네스 이텐에 의해 시작되었으며 4계절 팔레트는 봄, 여름, 가을, 겨울 4계절의 이미지에 비유하여 신체 색상을 분류하는 방법을 활용하였다. 즉, 원래 자신이 가지고 있는 신체 색과 조화를 이루어 조금 더 생기 있고 아름다워 보일 수 있는 개개인의 컬러를 퍼스널 컬러라고 한다. 퍼스널 팔레트는 개인의 색채를 따뜻한 색(Warm Color)과 차가운 색(Cool Color)으로 구분하였다.

핵심 | 플러스!

월터 그로피우스(1883~1969, Walter Gropius)

바우하우스의 설립자이자 근대건축과 디자인 운동의 대표적인 지도자로서 베를린에서 출생. 뮌헨과 베를린에서 건축을 공부하고 1908~1910년 사이에 페터 베렌스의 사무실에서 일했다. 1914년 쾰른에서 열린 독일공작연맹 전시회에 파구스 공장의 설계안을 출품하여 주목을 받았으며, 1919년에는 바우하우스 교장으로 임명되어 중심적인 인물로 활동하다 1928년에 사임하였다. 1929년에는 근대 건축 국제회의의 부의장으로 추대되기도 하였다. 바우하우스 폐교 이후 1937년에는 미국으로 건너가 하버드 대학에서 건축을 가르치면서 미국 디자인계에 영향을 미쳤다.

핵심 | 플러스!

모흘리나기

독일에서는 아방가르드가 전쟁 후에 결성되었다. 이때의 독일에서 주목할 만한 활동을 한 그룹들로는 베를린 다다와 바우하우스가 있다. 다다는 소수의 유동적이며, 고도로 정치화한 일종의 저항 운동으로, 역설과 부정을 통해서 부르주아적 문화의 수단과 방법을 폭로하는 작업을 하고 있었고, 바우하우스 그룹은 1919년에 개교한 학교를 중심으로 새로운 장식, 산업미술을 일으켜서 현대의 생활환경을 개선하고 발전시키고자 했던 응용 미술가들과 건축가들, 화가들의 개혁주의적 협동 정신을 대표하고 있었다. 라즐로 모흘리나기는 바우하우스 운동의 중심인물로 이 예술운동의 이론을 정립하고, 예술 활동을 통해 이 운동을 본 궤도에 올려놓았다.

그의 사진작업은 시각예술이라는 차원에서의 새로운 시각의 모색이었다. 이것은 근대적 세계관을 떠받쳐 온 원근법의 단일시점으로부터 현대적인 다원시점으로의 전환을 하려는 것이다. 그의 사진작업을 보면 과학적 속성에 의한 물리적이나 화학적 기능을 망라하여 육안의 한계를 초월한 시각을 이루고 있다. 육안의 한계를 초월한 시각이란 바로 자아를 기점으로 세계를 내다보는 절대적인 시각이 상대적인 시각으로의 전환을 의미하는 것이다. 모흘리나기가 사진을 통해서 추구한 것은 육안을 상대적 시각으로 파악한 데 따르는 시각의 확장이었다.

(10) 인상파(Impressionism)

① 특 징

　　㉠ 최초로 색을 도구화하고, 화가들 자신의 시각적 경험을 바탕으로 야외에서 실제로 보면서
　　　작업함으로써 색채의 발전에 기여하였다.

　　㉡ 셰브럴과 루드의 영향으로 병치혼색의 회화적 표현인 점묘화법이 발달하였다.

② 대표화가 : 시냑, 쇠라, 모네, 고호 등

(11) 야수파(Fauvism)

① 특 징

　　㉠ 20세기 초 프랑스에서 일어난 혁신적인 회화운동이었다.

　　㉡ 1905년 살롱 도톤느에 출품된 한 소녀상 조각을 보고 비평가 루이 보크셀이 "마치 야수의
　　　우리 속에 갇혀 있는 오나텔 같다"고 평한 데서부터 유래한 명칭이다. 색채를 표현의 도구
　　　뿐만 아니라 주제의 이미지로도 삼았다.

　　㉢ 강렬하고 단순한 색채를 표현하였다.

② 대표화가 : 마티스, 루오, 블라맹크 등

(12) 비대칭 추상미술

① 특징 : 색채의 원색사용에서 극도의 명도대비를 이용한 대담한 작품으로 리드미컬한 화면구성을
　　보였다.

② 대표화가 : 독일의 칸딘스키 등

중★요 (13) 큐비즘(Cubism)

① 창시와 배경

　　㉠ 1909년 죠르쥬 브라크와 파블로 피카소 두 대가의 독립된 조형상의 모색을 통해 탄생한
　　　운동으로서 이념의 리얼리즘을 추구하며 자연을 원통, 구, 원추로 보아야 한다고 주장하였다.

　　㉡ 사물의 존재를 2차원적인 면의 분할로 재구성하면서 다채로운 색채의 사용, 색면과 환기력
　　　있는 요소의 표현으로 20세기 초 야수파운동과 전후해서 일어났다.

　　㉢ 세잔느의 자연해석과 아프리카 원시조각의 형태감
　　　이 큐비즘의 동기

　　• 세잔느의 이론은 화가가 3차원의 세계에서 본 모든 측면
　　　들을 편평한 표면 위에 재현하는 것을 목표로 삼았다.

　　• 브라크는 실물을 기하학적 도형, 에스타크의 집과 같은
　　　풍경화에서 입방체적으로 환원, 간결화시켜 단순함으
　　　로 표현하여 피카소보다 먼저 큐비즘의 양식을 마련하
　　　였다.

> **핵심 플러스!**
>
> **파블로 피카소**
>
> 스페인 태생이며 프랑스에서 활동한 입체파 화가. 프랑스 미술에 영향을 받아 파리로 이주하였으며 르누아르, 툴루즈, 뭉크, 고갱, 고흐 등 거장들의 영향을 받았다. 초기 청색시대를 거쳐 입체주의 미술양식을 창조하였고 20세기 최고의 거장이 되었다.

　　• 피카소는 사물을 대담하게 변형, 면들의 분할, 형식감각(형식에 대한 형식주의)을 살림으로써
　　　사물을 체계적으로 변형시켰다.

② 성 격

 ㉠ 큐비즘(입체파로도 불림)은 지적인 예술, 양식의 혁명이
 며, 대상을 냉철하게 바라봄으로써 형식에 근본적인 방
 향을 갖는 것이며 새로운 종류의 현실을 창조, 독창적인
 반 자연주의적 형상으로 추상과 재현 사이의 인위적인
 경계선을 파괴, 20세기 전반기에 중심축이 된 운동이다.

 ㉡ 3차원의 대상을 2차원의 화면에 병치하고 시간을 화
 면에 도입함으로써 결국 전통적인 회화원리를 무너뜨
 렸다.

■ 큐비즘 양식

 ㉢ 따뜻한 난색 계통의 색채를 강렬하게 사용하여 새로운 현실을 창조함으로써 20세기 전반의
 중심축이 되었다.

 ㉣ 형태상 극단적인 해체와 단순화, 추상화가 큐비즘의 특징이다.

중요 (14) 구성주의(Constructivism)

① 시 작

 ㉠ 제1차 세계대전을 전후로 기계예찬의 경향으로부터 시작되었으며 귀족과 부르주아의 전유물
 이었던 미술을 대중화시키고자 하였다.

 ㉡ 러시아 혁명기의 대표적인 아방가르드 운동의 하나로서 1920~1930년대에 러시아에서 일어
 난 추상주의 예술운동이다.

② 성 격

 ㉠ 말레비치는 독립된 단위로서의 색채를 강조하면
 서 명시도와 가시도 같은 시각적 특성을 고찰하여
 합리적으로 사용되도록 하였고 기하학적인 패턴
 과 연관된 이미지이다.

 ㉡ 예술가는 근대산업의 재료와 기계를 사용하는 기
 술자이어야 한다고 주장하고 기계적 또는 기하학
 적인 형태를 중시하여 역학적인 미를 창조하고자
 하였다.

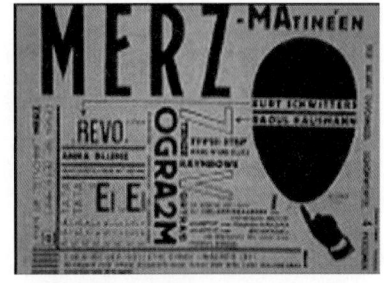

■ 구성주의

 ㉢ 구성주의자들은 러시아 혁명을 열렬히 환영하였는데, 그것은 그들이 미술상의 혁명(추상주
 의) 정치적 혁명(사회주의)을 동일시한 때문이었다.

 ㉣ 자연을 모방하거나 재현하는 전통적인 미술개념을 전면적으로 부정하고 현대의 기술적
 원리에 따라 실제 산물을 생산하는 것을 예술적 목표로 삼았다. 따라서 이들에게는 일반생산
 과 예술 창작이 구별되지 않았다.

 ㉤ 구성주의자들의 궁극적인 목표는 조형을 통한 사회주의 문화건설에 있었으나, 당시 낙후된
 러시아의 생산력으로 말미암아 그들의 시도는 대부분 계획으로 그칠 수밖에 없었다.

 ㉥ 예술의 추상적 소성(순수한 표면, 구성, 선과 색 등)을 과학적 실천적 입장에서 탐구하고자
 했다.

ⓐ 자신들의 미술을 건축과 관련시키고 또한 의상 디자인 등 다양한 여러 분야와 실험하면서 사회적·산업적 요구에 맞추어 적용하려 했다.

③ 대표인물 : 로드첸코, 말레비치, 엘 리시츠키, 타틀린, 베스닌 등

④ 의 의

ㄱ 기계생산과 건축공학 및 그래픽, 사진 등과 같은 커뮤니케이션 수단과 미술가들을 조화시킴으로써 사회 전체의 물질적, 지적 요구를 고양시키려는 신념을 가졌으나 공산주의 경제체제에 맞지 않았기 때문에 스탈린에 의해 종식되었다.

ㄴ 1934년 러시아의 예술이념으로 사회주의 리얼리즘이 공식화됨에 따라 구성주의 운동은 막을 내려야 했지만 현대미술사에서 매우 독보적인 위치를 차지하며, 최근 건축에서의 해체주의적 경향은 구성주의의 영향을 또 다른 측면에서 보여주고 있다.

ㄷ 러시아의 구성주의는 특히 독일의 바우하우스에 큰 영향을 주었다.

> **핵심 플러스!**
>
> **인상주의(Impressionism)**
> 19세기 후반에서 20세기 초 프랑스를 중심으로 일어난 근대 예술운동의 한 갈래로 미술에서 시작하여 음악·문학 분야에까지 퍼져나갔다. 인상주의미술은 공상적인 표현기법을 포함한 모든 전통적인 회화기법을 거부하고 색채·색조·질감 자체에 관심을 둔다. 인상주의를 추구한 화가들을 인상파라고 하는데, 이들은 빛과 함께 시시각각으로 움직이는 색채의 변화 속에서 자연을 묘사하고, 색채나 색조의 순간적 효과를 이용하여 눈에 보이는 세계를 정확하고 객관적으로 기록하려 하였다. 대표적인 인상파 화가로는 모네·마네·피사로·르누아르·드가·세잔·고갱·고흐 등을 들 수 있다.

(15) 모더니즘(Modernism)

① 시작 : 산업화, 도시화, 기계화에 따른 자본주의적 생산양식으로 제1차 세계대전의 영향을 배경으로 시작되었다. 20세기 초에 일어난 표현주의, 미래주의, 다다이즘, 포멀리즘 등의 감각적·추상적·초현실적인 경향의 여러 운동을 총칭한다.

② 성 격

ㄱ 모더니즘은 전위적이고 실험적인 예술을 뜻하고, 과거보다는 현재와 미래에 관한 의식을 형상화하고자 하였다.

ㄴ 사회적 기능에서 탈피한 예술을 위한 예술을 주창하였다.

ㄷ 모더니즘은 프랑스 상징주의의 영향을 받아 주관성과 개인주의를 기본 원칙으로 객체보다는 주체를, 외적 경험보다는 내적 경험을, 집단보다는 개인의식을 중요시하였다.

ㄹ 흰색과 검은색을 주로 사용하였으며, 실용적이고 심플한 디자인을 추구하였다.

ㅁ 대표적인 작가로는 르 코르뷔지에(Le Corbusier)가 있으며 그는 "주택은 인간이 들어가서 살기위한 기계이다"라고 주장하면서 합리적인 형태를 추구하였다.

중★요 **(16) 데스틸(De Stijl) : 네덜란드어로 "양식"이라는 의미**

① 성 격

ㄱ 독일의 표현주의, 소련의 구성주의와 함께 출현한 운동이다.

ㄴ 데오 반 도스버그, 몬드리안 등이 1917년에 파리에서 결성한 그룹이다.

ㄷ 잡지의 이름으로, 새로운 기계시대의 상징으로 '기하학적인 형태가 기능적인 것'이라는 기능주의 철학을 대두시켰고 추상 회화의 수평과 수직으로 이루어진 단순화된 평면 구성을 회화의 영역을 넘어서 건축, 공예, 그래픽 디자인에 이용하여 새로운 형태를 부여한 운동이다.

ㄹ 입체파에서부터 비롯된 추상미술을 조형예술 전 분야에 걸쳐 본격적으로 추상미술을 전개시킨 최초의 운동이다.

ㅁ 조형예술의 통합을 주장하였는데, 그 원리는 회화, 건축, 산업 디자인을 막론하고 모든 공간을 동일한 평면으로 간주하여 기하학적 형태와 3원색을 기본적인 조형요소로 적용하는 것이다.

② 특 징

ㄱ 몬드리안을 중심으로 한 추상미술운동으로 러시아의 절대주의에 영향을 받아 순수기하학적 형태에 절대미학을 중시하였다.

ㄴ 어떠한 색을 사용하는가보다 색면을 어떠한 공간적 질서 속에 위치시키고 배분하느냐의 단순한 면 구성을 중시하였다.

ㄷ 모더니즘의 대표적 사조로 색채는 빨강, 노랑, 파랑의 순수 원색으로 제한되어 있으며 강한 원색대비와 무채색의 흑백대비를 이용한 단순한 면 구성이 특징이다.

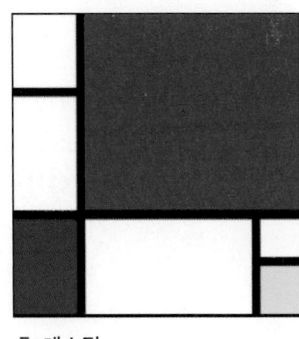

■ 데스틸

③ 발 전

ㄱ 지도이념은 순수성, 직관성을 중시하는 몬드리안의 신조형 주의로부터 조형물의 효과나 구체성을 중시하는 반 도에스부르그의 요소주의로 옮겨갔다.

ㄴ 1920년대에는 네덜란드를 넘어서 국제구성주의운동으로 발전하였다.

(17) 아방가르드(Avant-garde)

① 의 미

ㄱ 원래 군대 용어로서 주력부대의 전진을 위한 길을 정찰하고 예비하는 임무를 갖는 전위대를 의미한다.

ㄴ 예술에서는 급격한 진보적 성향을 일컫는 말로써 전위예술이라고 한다.

ㄷ 이상적인 사회개혁을 위해 쓰이기 시작한 이후 양식이라기보다는 예술에서의 창작의 자유에 대한 막연한 규범으로 제시되는 용어가 된다.

② 색 채

ㄱ 아방가르드는 앞선 색채를 지향하였다.

ㄴ 밝고 화사한 색조가 유행할 경우 어둡고 칙칙한 색조를 주조색으로 사용하기도 하였다.

◯ 현대 디자인사

(1) 다다이즘(Dadaism)

① 시 작

 ㉠ 제1차 세계대전 중 미국, 스위스, 유럽에서 거의 동시에 일어난 극단적 반이성주의를 내세우는 예술운동으로, 1916년 취리히의 Cabaret Voltaire에서 잡지 목마(Dada)를 발간으로 시작되었다.

 ㉡ 기존의 사상과 전통에 반기를 들고 새롭고 파격적인 것이 미술의 주제가 되어야 함을 강조하면서 시작된 화파이다.

 ㉢ 다다는 프랑스어로 어린아이들이 타고 노는 '목마'또는 '뜻이 없는 옹알이'라는 뜻으로 다다이즘은 무의미함을 의미한다.

② 성 격

 ㉠ 부르주아 계층의 고상한 취향을 강조하는 예술에 대한 확신을 직접적으로 공격하고 정치적, 도덕적, 미적인 위기에 대해서 개인적인 자유의 필요성을 주장하였다.

 ㉡ 개인의 완전한 자유를 위하여 이에 반대되는 모든 것들을 파괴하여 옷벗기, 쌍소리, 자살 같은 공격적, 파격적, 희극적인 방법이 사용되었다.

 ㉢ 시문학과 조형예술에서 시도되어 얻은 형식적인 경험들을 연극, 영화, 건축, 음악 등으로 확산시켜 화가, 조각가, 배우의 단절된 개념들이 무너지기 시작하였다.

 ㉣ 예술에서 새로운 민감성을 창조하고, 예술적 자유의 권리 주장, 창조적인 회의주의를 찾는다.

 ㉤ 예술과 삶의 구분을 거부하여 관람자와 작품과의 대화가 시작되며 기성품이라는 오브제의 등장으로 금세기의 새로운 조형언어가 시작된다.

 ㉥ 인간의 이성을 배제하고 우연의 제스처를 쓰면서 과거의 예술을 비웃고, 비합리적이고 무계획적인 예술 활동을 통하여 새로운 재료와 표현방법을 탐구, 전통적인 예술기법을 파괴하여 예술을 현실에 직접 통합하였다.

③ 발 전

 뒤샹과 다다이스트들의 반 전통, 반 부르주아적 의도는 네오다다 이후, 팝 아트, 누보리얼리즘, 아르테포베라, 최근의 설치미술에 이르기까지 오브제의 긍정적 사용이라는 또 하나의 전통으로 이어져 왔으며 우표, 신문지, 철사, 성냥 등 다양한 소재를 활용한 새로운 기법의 콜라주를 선보였다.

④ 대표작가 : 마르셀 뒤샹, 쿠르츠 슈비터스 등

⑤ 색 채

 콜라주와 인쇄매체, 색채의 자유로운 사용 등 자유로운 회화 양식을 보여주고 있고, 화려한 색채와 어두운 색채를 동시에 사용하여 어둡고 칙칙한 화면색채를 보여준다.

▌ 다다이즘

(2) 초현실주의(Surrealism)

① 시 작

 ㉠ 초현실주의는 1919년부터 제2차 세계대전이 일어나기 전까지 약 20년 동안 프랑스를 중심으로 일어났던 전위미술 운동이다.

 ㉡ 초현실주의의 기원은 다다이즘에서 찾아볼 수 있으며, 기존의 예술 체계를 부정한 독특한 표현과 성향은 콜라주와 오브제 같은 표현방식을 따르기도 했다.

 ㉢ 1924년 앙드레 브르통에 의해 일어났으며, 프로이드의 잠재의식 표출을 통한 인간 해방을 꿈꾸는 반합리주의운동이다.

② 성 격

 ㉠ 경험적인 통상적 세계보다 더 참된 세계가 존재한다는 믿음을 갖고, 무의식적인 정신세계를 통하여 초월적 세계를 확인하려는 예술적 시도, 프로이드의 학설의 영향을 받아 인간심리의 무의식을 발견하여, 심층심리학의 발달에 따라 이것과 관련된 인격이 지니고 있는 일체의 힘을 회복하는 예술을 주장하였다.

 ㉡ 초현실주의자는 꿈의 이미지를 회화적으로 재현하는 것만이 아니라, 억압된 무의식의 내용에 접근할 수 있는 다양한 수단을 강구하였다.

 ㉢ 따라서 일반적인 유형의 미술에서 나타나는 의식적인 이미지와 형식적인 요소까지도 자유롭게 혼합하였다.

 ㉣ 초현실주의는 무의식 속에 숨겨진 샘이 있어서, 만일 우리가 우리의 상상력에 고삐를 매지 않는다면, 이 샘은 솟아날 것이라고 믿었다.

 ㉤ 이성의 지배를 배척하고 비합리적인 무의식의 세계, 꿈의 세계를 표현하는 예술운동으로 유럽문명의 가장 기본적인 원리인 합리주의, 이른바 이성에 대한 도전과 재래의 예술형식을 격렬하게 파괴하는 양상으로 나타났다.

 ㉥ 무의식의 세계를 대중화한 작업으로 현실적인 사물의 개념을 비합리적이며 복합적 차원의 형태로 표현하는 기법을 사용하였다.

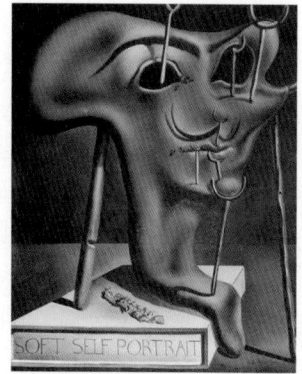

■ 초현실주의로 표현된 회화 [3]

 ㉦ 이러한 발상법에서 초현실주의는 논리적 상호관계가 존재하지 않는 상황에서 시각을 통한 지각의 확대와 증강이 이루어져 정서적 감정에 커다란 자극을 주었다.

 ㉧ 색채는 몽환적 색채와 연결되는 고명도와 밝은 색채들을 사용하였다.

(3) 추상표현주의(Abstract Expressionism)

① 성 격

 ㉠ 1940년대 후반~1950년대의 미국에서 전성기를 맞이한 회화 운동이며, 추상회화의 일종이다. 처음 미국에서 시작되어 전 세계에 영향을 끼친 미술 운동이며, 뉴욕을 세계 예술의

3) http://cafe.naver.com/arts/21

중심지로 만든 계기가 되었기 때문에 뉴욕파라고도 한다.
- ㉡ 추상표현주의라는 말은 '자기표현과는 무관함', '비개인적'이라는 의미를 담고 있어서 미국회화에 있어서 엄밀하게는 모순된 명칭이라 하나 가장 빈번히 사용된다. 이외에 서양에서는 제2차 세계대전 후의 차가운 추상(기하학적 추상주의)에 대한 뜨거운 추상(타시슴, 앵포르멜)도 널리 추상표현주의라고 불린다.

② 특 징
- ㉠ 어두운 색채의 사용과 강렬한 원색, 명도가 높은 파스텔 계열의 다양한 색채들이 혼합적으로 사용되었다.
- ㉡ 대표 작가로는 잭슨 폴록, 바넷 뉴먼, 마크 로스코 등이 있으며, 추상표현주의는 후에 네오다다이즘, 팝아트, 미니멀 아트 등을 거치며 신표현주의에 이르기까지 많은 영향을 주었다.

(4) 미래주의(Futurism)

① 성 격
- ㉠ 20세기 초 이탈리아를 중심으로 역동성, 혁명성을 강조한 전위예술운동이다.
- ㉡ 카를로 카라, 움베르토 보치오니, 지노 세베리니, 루이지 룻솔로, 쟈코모 발라 5인의 화가가 〈코베디아〉지네 미래주의 화가 선언을 발표하였다.
- ㉢ 대상의 움직임을 포착하고 기존의 낡은 예술을 부정, 기계시대에 어울리는 새로운 다이나믹한 미를 창조하려는 운동이다.

② 특징과 의의
- ㉠ 새로운 금속성 광택소재, 우레탄, 형광섬유, 비닐 등의 소재를 사용함으로서 하이테크한 소재의 색채가 표현하였다.
- ㉡ 현대문명의 핵심은 속도에 있다고 보고 속도를 시각화하였다.
- ㉢ 미래주의의 커다란 공적은 기계가 지닌 차가운 역동적인 아름다움을 조형 예술의 주제로까지 높였다는 것과, 스피드감이나 운동을 표현하기 위해 회화에 시간의 요소를 도입하려고 시도하였다.

(5) 미니멀 아트(Minimal Art)

① 의 미
- ㉠ 1937년에 존 그래함이 『예술 체계의 변증법』이라는 책에서 미니멀리즘이라는 말을 이미 언급하였고, 1929년 데이빗 버리욱이 존 그래함의 전시 서문에서 이 말을 사용하였다.
- ㉡ 최소한의 예술이라는 뜻으로, 처음 미국에서 액션페인팅과 추상표현주의 양상에 대립되는 경향을 지칭하기 위해 사용하였다.

② 성 격
- ㉠ 1960년대 후반부터 미국미술에 부각된 한 경향으로 미니멀리즘은 주관적이며 풍부한 디자이너의 감성을 고의로 억제하며 디자인에 있어 미감을 최소한으로 줄이려는 형태를 취하였다.

ⓛ 작품은 예술상의 자기표현을 최소한도로 억제하는 것으로, 작품의 색채·형태·구성을 극히 단순화하여 기본적 요소로까지 환원하였다.

ⓒ 순수한 색조 대비와 비교적 개성 없는 색채, 알루미늄, 강철 등의 공업재료의 사용 등이 돋보였다.

ⓔ 미니멀리즘은 주관적이며 풍부한 디자이너의 감성을 고의로 억제하며 디자인에 있어 미감을 최소한으로 줄이려 하였다.

ⓜ 개인적 감성과 표현을 극도로 억제하며 순수하고 무표정한 새로운 형태언어를 취하기 때문에 엄격함과 함께 대단히 감추고 도사리는 형태이다.

ⓗ 미니멀 아트는 표현적이거나 환영적인 모든 과장을 거부하는 미술 형태이다.

③ 특 징

㉠ 예술의 모든 기본적 조형어휘만으로 구성될 수 있다는 것, 감상자들이 어떤 애매함도 없이 단일한 전체적 인상을 갖도록 극단적인 시각적 단순성을 추구하였다.

㉡ 3차원적이며 우연히 생기거나 단순한 기하학적 형태로 형성되며 똑같은 형태가 반복되는 특징을 가졌으며, 극도로 축소화하였다.

㉢ 시각적인 특성은 색깔의 절제이며, 따라서 구조적인 요소로서의 표면은 대개 흑색이거나 단색의 거친 금속이거나 때때로 금, 은 또는 동을 사용하였다.

㉣ 최소한의 장식과 미학으로 간결하게 처리되고 있는 이 미니멀 디자인들은 그 절제된 단아함 속에서 더욱 세련된 면모를 보이기도 하였다.

④ 대표작가 : 로버트 라우센버그, 버넷 뉴먼, 도널드 주드 등

▌ 도널드 주드의 미니멀 아트[4]

중★요 **(6) 팝 아트(Pop Art)**

① 시 작

㉠ 팝 아트는 영국에서는 젊은 예술가를 중심으로 미국적 대중 이미지에 대한 학구적인 탐구에서 발단 1965년 'This is Tomorrow' 전시에서 선보인, R. Hammilton의 콜라주로부터 시작되었다.

㉡ 미국에서는 추상 표현주의 양식으로 서서히 성장하여 1955년 Neo Dada, 1962년 New Realist 전시로 공식적인 팝 아트가 시작되었다.

4) http://blog.naver.com/yupspd1

ⓒ 비평계의 저항을 극복하고 대중적으로 성공하여 1964년까지 크게 유행하였다.

② 용 어

팝 아트의 용어는 영국 비평가 Lawrence Alloway가 1954년에 광고문화가 창조한 대중예술이란 의미로 사용하면서 처음 대두되었다.

③ 성 격

㉠ 1950년대 초 영국에서 그 전조를 보였으나 1950년대 중·후반 미국에서 추상표현주의의 주관적 엄숙성에 반대하고 매스 미디어와 광고 등 대중 문화적 시각이미지를 미술의 영역 속에 적극적으로 수용하고자 했던 구상미술의 한 경향을 보였다.

㉡ 1960년대 초에 미국과 영국에서 등장한 대중적 이미지를 차용한 미술로서 일상생활에서 흔히 볼 수 있는 물체, 특히 미국을 상징하는 테크놀로지와 매스 미디어의 소산(코카콜라, 마릴린 먼로의 얼굴, 미키 마우스)을 미술의 자원으로 높인 예술 장르이다.

㉢ 대중문화와 소비영상으로 구성되는데(예 만화, 장식용 포스터, 포장 지), 역설과 찬미를 훌륭하게 조화하였다.

㉣ 1962년 순수미술의 맥락에서 대중적 이미지를 사용하는 예술행위로 확대·적용하였다.

㉤ 빛나는 색채, 날렵한 디자인(때론 거대한 사이즈로 확대된), 기계적인 질감들은 대중들에게 매우 친근함을 주었다.

■ 팝아트 양식

㉥ 팝 아티스트들은 대량 소비시대의 산물인 햄버거, 변기, 잔디 깎는 기계, 립스틱 케이스, 스파게티, 엘비스 프레슬리에 대한 경애 등을 표현하였다.

④ 특 징

팝 아트는 뚜렷한 양식상의 통일성을 요약해내기 어려움에도 불구하고 조형적인 면에서 볼 때 마티스 이래의 모더니즘 전통인 간결하고 명확하게 평면화된 색면과 원색의 사용을 일반적 특징으로 하였다.

⑤ 대표작가 : 앤디워홀, 리히텐슈타인 등

(7) 옵 아트(Op Art)

① 용어 : 1960년대에 미국에서 일어난 추상미술의 한 동향으로 옵티컬 아트의 약칭이다.

② 성 격

■ 옵 아트

㉠ 시각과 그것에 의한 시지각 원리를 바탕으로 하여 순수 형태와 색채의 시각적 현상을 작품의 주제로 사용하는 미술로 1950 년대 말 국제적인 미술 운동으로 발전하였다.

㉡ 팝 아트가 상업성, 상징성을 갖는 반면 옵 아트는 순수한 시각적 작품에 몰두하였으며 다이나믹한 빛과 색의 변조가능성을 추구하였다.

③ 특 징

㉠ 시각적 착각의 영역을 가능한 확대코자 했음에도 불구하고 철저하게 비재현적이라는 사실을

내포하고 있다.

 ⓒ 단순히 본다는 의미의 비주얼(Visual)보다는 넓은 의미로 인간의 시지각의 원리에 근거를 둔 추상적·기계적인 형태의 반복과 연속 등을 통한 시각적 환영, 지각, 그리고 색채의 물리적 및 심리적 효과와 관련된 것이다.

 ⓒ 원근법상의 착시를 통하여 순수한 시각상의 효과와 빛, 색, 형태를 통하여 3차원적인 다이내 믹한 움직임을 보여주는 특수 시각적인 효과가 계산된 회화 작품의 장르이다.

 ⓔ 동적착시 효과가 두드러진 것은 움직이는 예술이라는 의미로 키네트 아트라고 부르기도 한다.

(8) 포스트 모더니즘(Post Modernism)

① 용 어

 ㉠ 1970년대 말에 다원주의와 함께 부상하였다.

 ㉡ 찰스 젱크스가 건축에서 처음 정착시킨 용어이며 현대적인 것과 고전적인 것, 기능적인 것과 장식적인 것, 개인적인 것과 대중적인 것의 조화를 기대하며 진보적인 절충주의의 시대를 낙관적으로 예견하였다.

② 발 전

 ㉠ 1980~1981년 사이에 밀라노에 세워진 그룹 멤피스는 포스트 모더니즘의 국제적 진열 창구로 국제적인 디자이너들에게 문호를 개방하여 마이클 그레이브와 한스 홀레인과 같은 포스트 모더니티의 대가들을 영입하였다.

 ㉡ 멤피스 그룹은 미니멀 아트로부터 단순한 형태를 차용하고 과감한 다색 배합과 같은 기묘함과 유희성을 디자인 방식으로 채택하였다.

 ㉢ 혁신적인 현상들이 나타남에 따라 기존의 가치체계나 도덕이 효력을 상실하게 되고 새로운 것을 찾으려는 분위기 속에서 발달하기 시작하였다.

③ 성 격

 ㉠ 일관성 있는 사상체계가 아니며 특정한 유파는 더욱 아니었다.

 ㉡ 재현을 거부하기 위해 전통 혹은 과거의 형식을 빌려 현재 상황으로 변형시켜 새로움을 담는 과거의 현존으로 이것은 미술에서의 알레고리(Allegory), 음악에서의 반복(Repeat), 문학에서의 패러디(Parody), 건축에서의 이중부호(Dual Code) 등으로 각 문화 분야에서 다원화된 개념으로 나타났다.

④ 색 채

 ㉠ 포스트 모더니즘의 기본적인 파괴적 형상에 의해 무채색에 가까운 파스텔 색조가 주를 이룸으로서 근대주의자들에게는 하찮게 여겨져 왔던 2차색, 파스텔 색조 그리고 다양한 색조가 폭넓게 사용되기 시작하였다.

 ㉡ 선호하는 색채는 복숭아색(Peach), 살구색(Apricot), 올리브그린(Olive Green), 보라 (Violet), 청록색(Turquoise) 등이다.

 ㉢ 포스트 모더니즘이 일관성 있는 사상체계가 아니기 때문에 새롭다고 느껴지는 느낌을 위해서 여러 색이 사용되었다.

핵심 플러스!

포스트 모더니즘의 다양한 측면
개성, 다양성, 자율성, 대중성을 중
요시한 포스트 모더니즘은 절대이
념을 거부했기에 탈이념이라는 이
시대 정치이론을 만들었으며, 후기
산업사회 문화 논리로 비판받기도
했다.

▌ 포스트 모더니즘 양식

(9) 플럭서스(Fluxus, 1960~1970)

① 용 어

플럭서스는 1962년 매키어너스가 비스바덴에서 조직한 최초의 콘서트 시리즈인 새로운 음악에
서 처음 사용하였다.

② 성 격

㉠ 플럭서스는 흐름, 끊임없는 변화, 움직임이란 뜻의 라틴어로 1960~1970년대에 일어난
국제적 전위예술운동이다.

㉡ 대중문화에 의존하지 않고 아방가르드한 문화를 추구하였다. 표현형식에서는 처음에는
다양한 재료를 혼합해 많은 미술 형식을 동시에 표현함으로써 조화를 이루지 못하는 것처럼
보이면서도 회화적이고 개방적인 경향을 보였다.

㉢ 플럭서스는 미래파나 다다이즘, 또는 초현실주의와 같이 하나의 양식이 아니라 심리상태를
표현하였다.

㉣ 게릴라극장, 거리공연, 전자음악회 등 부르주아적 성향을 혐오하였다.

㉤ 전반적으로 회색조 톤을 사용하는 경우에도 어두운 톤이 주를 이루었다.

▌ 플럭서스를 이끌던 요셉 보이스 작품

(10) 페미니즘

① 용 어

㉠ 여성이라는 뜻의 라틴어 Femina에서 유래하였으며, 남녀는 평등하며 본질적으로 가치가 동등하다는 이념이다.

㉡ 여성들의 권리회복을 위한 운동을 가리키는 말로 1890년대부터 쓰이기 시작하였다.

㉢ 1960년대부터 현대의 페미니즘을 지칭해 여성해방운동이라는 용어로 대체되어 쓰이기 시작하였다.

㉣ 생물학적인 성(性)으로 인한 모든 차별을 부정하며 남녀평등을 지지하는 믿음에 근거를 두고, 불평등하게 부여된 여성의 지위·역할에 변화를 일으키려는 여성운동을 의미한다.

② 성 격

㉠ 사회현상을 바라보는 하나의 시각이나 관점, 세계관이나 이념을 의미한다.

㉡ 여성 억압의 원인과 결과를 설명하고 여성해방을 위한 전략을 모색하는 데 있어서 페미니즘은 자유주의·마르크스주의·급진주의·사회주의 등 여러 사상이나 이론에 의해 뒷받침되거나 더불어 발전되었다.

(11) 해체주의

① 의 미

해체에 대한 통속적인 이해는 조립 또는 조형에 반하여 분해 또는 풀어헤침, 건설에 반하여 파괴 (Destruction)를 의미한다.

■ **해체주의 건축물(베르나르 추미)**

② 성 격

㉠ 긍정보다는 부정적인 힘과 관련된다.

㉡ 형태의미의 불확정성은 형태의 유희라는 작업으로 표현된다.

㉢ 해체주의 건축가들은 그들의 형태개념을 강조하기 위해 색을 선택하는데, 복잡한 구조의 형태를 분리 채색하거나 강렬한 주제가 등장할 경우 의외의 색을 선택하기도 한다.

(12) 키치(Kitsch)

① 의 미

㉠ 낡은 가구를 주워 모아 새로운 가구를 만든다는 뜻이다.

㉡ 저속한 모방예술을 의미한다.

㉢ 1972년경부터 유행하기 시작한 용어로 속된 것, 가짜, 또는 본래의 목적에서 벗어난 것 등을 의미, 미술에서는 굿 디자인에 반대되는 개념이다.

② 성 격

㉠ 예술의 수용방식이나 특수한 상태를 말한다.

㉡ 고귀한 예술일지라도 감상자의 수준이나 관심에 따라 속물적인 이해가 가능하다.

디자인 성격

● KEYWORD 　디자인의 요소, 디자인의 원리

 디자인의 요소

○ 디자인의 조형요소

크게 형태, 질감, 색채로 나뉜다.

(1) 형 태

중★요 ① 점(Point)

　　㉠ 점의 크기 : 점의 크기는 일정하지 않고 점이 확대되면 면이 된다.

　　㉡ 점의 형태 : 일반적으로 점은 원형 상태를 가지나 삼각형, 사각형 또는 그 밖의 불규칙한 형이라도 그것이 작으면 점이 되며 입체라도 그것이 작으면 점으로 지각된다.

　　㉢ 점의 성질

　　• 기하학적으로 점은 크기가 없고 위치만 존재한다.

　　• 점은 정적이며 방향도 없고 자기중심적이다.

　　• 점은 선의 양끝 · 선의 교차 · 굴절 및 면과 선의 교차 등에서도 나타난다.

　　• 점은 색채 또는 농담에 의해 바탕에서 부각되는 가장 작은 면이라 할 수 있다.

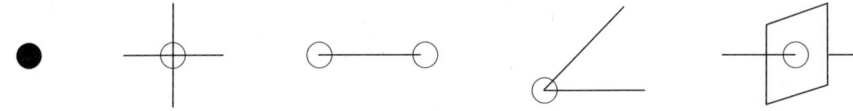

　　㉣ 점의 표현

　　• 한 개의 점

　　　- 공간에 한 점을 두면 주의력이 집중되는 효과가 있다.

　　　- 점이 중앙에서 벗어날 경우에는 점과 그 영역 사이에서 시각적 긴장이 생긴다.

　　　- 평면상의 점은 공간 내에서 기둥요소가 된다.

　　　- 같은 점이라도 밝은 점은 크고 넓게 보이며, 어두운 점은 작고 좁게 보인다.

▎하나의 점

• 두 개의 점

 – 두 개의 점 사이에는 서로 잡아당기는 인장력이 지각된다.
 – 점의 크기가 다를 때에는 주의력은 작은 점에서 큰 점으로 이행되며 큰 점이 작은 점을 끌어당기는 것처럼 지각된다.
 – 두 개의 점은 축을 한정하고 공간의 영역을 제한한다.

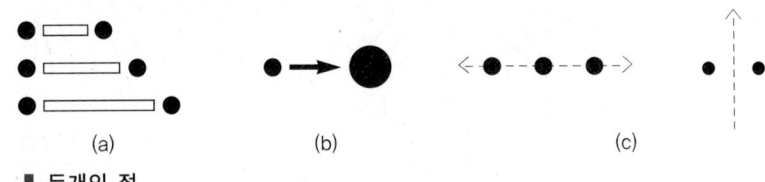

▋ 두개의 점

• 다수의 점

 – 나란히 있는 점의 간격에 따라 집합·분리의 효과를 얻는다.
 – 가까운 거리에 있는 점은 도형(삼각형, 사각형)으로 인지된다.
 – 더욱 많은 점의 근접은 면으로 지각된다.

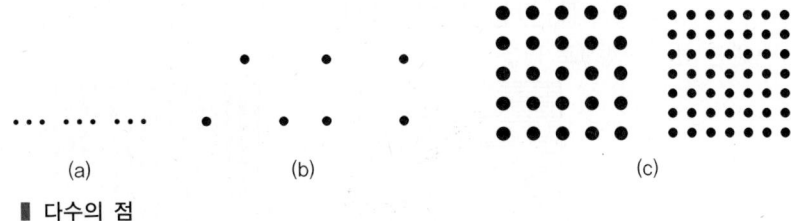

▋ 다수의 점

중★요 ② 선(Line)

㉠ 선의 성질

• 선은 위치·길이·방향의 개념은 있으나 폭과 깊이의 개념은 없다.
• 선은 점이 이동한 궤적이며 면의 한계, 교차에서 나타난다.
• 선은 폭이 넓어지면 면이 되고, 굵기를 늘리면 입체 또는 공간이 된다.
• 선은 운동감, 속도감, 깊이감, 방향감, 성장감, 동선감, 통로감 등을 나타낸다.
• 선은 모든 패턴 및 이차원적이고 장식을 위한 기본이 되며, 디자인 요소 중 가장 감정적인 느낌을 갖게 한다.

㉡ 선의 표현

• 선의 조밀성의 변화로 깊이를 느낄 수 있다.

안심Touch

• 지그재그선, 곡선의 반복으로 양감의 효과를 얻는다.

• 선을 끊음으로써 점을 느낄 수 있다.

 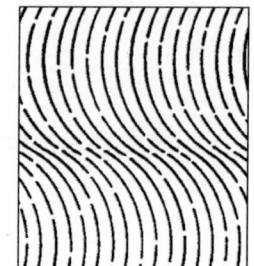

• 많은 선의 근접으로 면을 느낄 수 있다.

 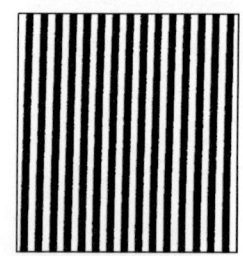

• 선을 포개면 패턴(Pattern)을 얻을 수 있다.

중★요 ⓒ 선의 종류

선은 직선과 곡선으로 대별되며, 직선에는 기하학적인 수평선 · 수직선 · 사선이 있고 곡선에는 기하곡선과 자유곡선 등이 있다.

• 수평선 : 안정되고 편안한 느낌을 주며, 영원 · 확대 · 무한 · 침착 · 고요 · 평화 등의 느낌을 준다.

핵심 플러스!

선의 종류
직선, 곡선, 가는 선, 굵은 선, 수평 · 수직선, 사선, 기하학적인 선, 자유곡선, 유기적인 선

- 수직선 : 구조적인 높이감 외에 상승감·존엄성·엄숙함·위엄·절대·희망·강한 의지의 느낌을 준다.
- 사선 : 역동적이고 방향적이며 시각적으로 위험·변화·활동적인 느낌을 준다.
- 곡선 : 매력적이고 우아하며 흥미로운 느낌을 주어 실내의 경직된 분위기를 부드럽고 유연하게 해준다.

▌ **선의 종류**

③ 면(Surface)

　㉠ 면의 성질

- 면은 길이와 폭·위치·방향을 가지나 두께는 없다.
- 평면은 단순하며 직접적인 표정이 있어 현대 조형의 간결성을 표현하는 데 적당하다.
- 곡면은 온화·유연하며 동적인 표정을 갖는다.
- 평면은 형태와 공간의 볼륨(Volume)을 한정한다.

　㉡ 면의 표현

- 평 면
 - 삼각형은 안정된 느낌, 부동의 느낌, 냉대감을 일으키나 정각의 예각일 때에는 위로 찌를 듯한 느낌이며, 둔각일 때에는 아래로 밀어붙이는 느낌을 준다.
 - 정삼각형은 가장 안정되며 통합된 느낌을 준다.
 - 사각형은 단정한 느낌을 주는 데 그 중에서 정방형은 엄격한 느낌을 주어 경직된 분위기를 자아낸다.
 - 마름모형은 안정감과 경쾌함을 느끼게 한다.
 - 다각형은 풍요로운 느낌이 있으나 변의 수가 많아지면 곡선적 성질에 가깝게 된다.
 - 원형은 단순하고 원만한 느낌을 주며, 타원형은 온화하고 부드러운 여성적인 느낌을 준다.
- 곡면 : 기하곡면은 정연하고 이지적인 느낌을 주는 반면, 자유곡면은 분방하고 풍부한 감정의 표정을 준다.

┌─────────────────────────────┐
│ **핵심 플러스 /** │
│ **면의 종류** │
│ 직선적인 면, 기하학적인 면, 유기적 │
│ 인 면, 평면, 곡면 │
└─────────────────────────────┘

④ 입 체

　㉠ 입체의 형은 보는 방향과 각도에 따른 공간에서의 외곽선으로서 면의 이동·회전에 의해 생긴다.

　㉡ 입체는 면이 어떠한 각도를 가진 3차원적 방향으로의 이동과 회전에 의해 만들어진다.

　㉢ 3차원인 입체는 부피를 갖게 되고 만질 수 있다.

■ 면의 이동에 의한 여러가지 입체

(2) 질감(Texture)

① 질감의 정의

질감이란 어떤 물체가 갖고 있는 독특한 표면상의 특징으로서 만져보거나 눈으로만 보아도 알 수 있는 촉각적이고 시각적으로 지각되는 재질감을 말한다.

예 따뜻하다, 차갑다, 거칠다, 부드럽다, 가볍다, 무겁다 등의 느낌

② 질감의 성질

㉠ 질감은 실내에서 다양성과 흥미로움을 준다.

㉡ 질감은 색채와 조명을 동시에 고려했을 때 효과가 크며, 빛에 따른 질감의 효과는 매우 중요하다.

㉢ 단일 색상의 실내에서는 질감대비를 통해 풍부한 변화와 드라마틱한 분위기를 연출할 수 있다.

㉣ 질감이 거칠면 거칠수록 많은 빛을 흡수하여 무겁고 안정된 느낌을 주는 반면, 표면이 매끄러우면 많은 빛을 반사하므로 가볍고 환한 느낌을 준다.

㉤ 사물에서 느껴지는 표면의 특성으로써 직접 만져서 느껴지는 촉각적 질감과 눈으로 보았을 때 느껴지는 시각적 질감이 있다.

> **핵심 플러스!**
>
> **촉각적 질감과 시각적 질감**
> 촉각적 질감이란 재료의 성질을 있는 그대로 표현하는 가용적 질감을 의미하며, 시각적 질감이란 우리 눈으로 보이는 느낌으로, 시각을 통해 촉각을 불러일으킬 수 있는 질감을 말한다.

(3) 색 채

① 정 의

일반적으로 색채는 형태와 같이 시각 효과를 주는 중요한 요소로, 질량과 부피같은 물리량이 아니라 소리와 크기 같은 심리 물리량이다.

② 색의 분류

㉠ 물체색(표면색) : 빛의 반사로 이루어진 물체색으로 우리가 가장 많이 생활하면서 볼 수 있는 색이다.

㉡ 광원색(빛의 색) : 비추어지는 광원 자체의 색으로 색온도로서 표기한다.

㉢ 투과색(빛의 색) : 물체색을 통과하여 보여지는 색으로 빛의 색과 같이 분류·측정한다.

③ 색채의 3요소
 ㉠ 색상 : 가시광선에서의 주 파장의 길이를 나타낸다.
 ㉡ 명도 : 색상의 종류나 채도와 관계없이 색의 밝고 어두움을 나타낸다.
 ㉢ 채도 : 모든 색상, 명도에 적용되어 색의 맑고 탁함을 나타낸다.
④ 색지각의 3요소
 ㉠ 빛
 ㉡ 물 체
 ㉢ 관찰자

⬤ 디자인의 기본요소

근래에 이르러 멀티미디어 분야와 영상디자인 분야가 확대되면서 형태, 질감, 색채, 운동감의
4가지 기본요소로 구성된다.

 디자인의 원리

⬤ 디자인의 형식원리

(1) 크기(Size)

우리가 사물을 크다 또는 작다라고 생각하는 것은 상대적인 것이다.

(2) 척도(Scale)

① 스케일(Scale)은 가구·실내·건축물 등 물체와 인체와의 관계 및 물체 상호간의 관계를 말한다.
② 스케일은 디자인이 적용되는 공간에서 인간 및 공간 내의 사물과의 종합적인 연관을 고려하는
 공간관계 형성의 측정기준으로 쾌적한 활동반경의 측정에 두어야 한다.
③ 스케일의 기준은 인간을 중심으로 공간 구성의 제요소들이 적절한 크기를 갖고 있어야 한다.
④ 적정 규모를 설정하거나 사물의 크기를 책정하는 일은 생활 습성에 의한 감각에 우선적으로
 의존하게 되지만 불확실한 경우에는 실측, 대비 측정을 통해 파악한다.

중요 (3) 비례(Proportion)

① 정 의

비례란 부분과 전체 또는 부분 사이의 관계를 말한다. 이는 스케일과 밀접한 관계를 갖는 것으로 이때에 눈으로 느껴지는 시각적인 크기는 실제 크기가 아닌 색채·명도·질감·문양·조명등의 공간 속에 제요소에 의해 영향을 받는다.

② 황금비 또는 황금분할(ø)

한 선분의 길이를 다른 두 선분으로 분할했을 때 그 긴 선분에 대한 짧은 선분의 길이의 비가 전체 선분, 즉 짧은 선분과 긴 선분을 더한 선분에 대한 긴 선분의 길이의 비가 같을 때를 말한다. 즉, 황금비율은 1 : 1.618이 된다.

황금분할작도법

황금직사각형

▌ 황금분할

중요 (4) 균형(Balance)

균형은 실내공간에 편안감과 침착함 및 안정감을 준다.

① 대칭적 균형(정형적 균형)

㉠ 대칭의 구성 형식이며, 가장 완전한 균형 상태이다.

㉡ 안정감·엄숙함·완고함·단순함 등의 느낌을 준다.

㉢ 공간에 질서를 부여하고 보다 정적이나 경직되고 형식적으로 치우치기 쉬우며, 보수성이 강하고 딱딱해 보인다.

㉣ 좌우대칭 : 좌우 또는 상하로 1개의 직선을 축으로 하는 것 **예** 나비, 잠자리

㉤ 방사대칭 : 1개의 점을 중심으로 주위에 방사성 대칭을 이루는 것 **예** 회전계단

② 비대칭적 균형(비정형 균형)

㉠ 물리적으로는 불균형이지만 시각적으로는 균형을 이루는 것이다.

㉡ 자유분방하고 긴장감, 율동감 등의 생명감을 느끼는 효과가 크다.

대칭적균형 비대칭적균형

중★요 **(5) 리듬(Rhythm)**

리듬은 일반적으로 규칙적인 요소들의 반복으로 나타나는 통제된 운동감이다. 리듬은 실내에 있어서 공간이나 형태의 구성을 조직하고 반영하여 시각적으로 디자인에 질서를 부여한다. 리듬은 정적이거나 동적일 수가 있으나 통제되기 마련이고 통제가 불가능하다면 운동감은 자극을 받아 불안정한 실내분위기가 된다. 리듬은 음악적 감각인 청각적 원리를 시각적으로 표현하는 것으로 이 원리는 반복·점진·대립·변이·방사로 이루어진다.

① 반복 : 색채·문양·질감·선이나 형태가 되풀이됨으로써 이루어지는 리듬이다.
　　예 섬유의 무늬, 실내바닥재의 패턴 깔기, 벽체에서의 질감 변화 등

② 점진(점이·점층)
　　㉠ 점진은 형태의 크기, 방향 및 색의 점차적인 변화로 생기는 리듬이다.
　　㉡ 기본적으로 일련의 유사성으로 조화적 단계에 의한 일정한 순서를 가진 순서의 계열이다.
　　㉢ 이 리듬은 창의적이며 매우 드라마틱하게 사용할 수 있다.

③ 대립(교체) : 사각 창문틀의 모서리처럼 직각 부위에서 연속적이면서 규칙적인 상이(相異)한 선에서 볼 수 있는 리듬이다.
　　예 벽과 천장 사이, 창문·커튼이나 수직기둥과 수평보와의 교차

④ 변이(대조) : 삼각형에서 사각형으로, 검정색이 빨간색 등으로 변화하는 현상으로 상반된 분위기를 배치하는 것이다.
　　예 원형 아치, 늘어진 커튼, 둥근 의자 등

⑤ 방사 : 중심점에서 주위를 향하여 선이 퍼져나가는 리듬의 일종이다.
　　예 화환, 바닥의 패턴 등

(6) 강조(Emphasis)

① 시각적인 힘의 강약에 단계를 주어 디자인의 일부분에 주어지는 초점이나 흥미를 중심으로 변화, 변칙, 불규칙성을 의도적으로 조성하는 것이다.

② 디자인에서 강조는 주위를 환기시키거나 규칙성이 갖는 단조로움을 극복하기 위해 사용되며 관심의 초점을 조성하거나 흥분을 유도할 때 사용되기도 한다.

(7) 조화(Harmony)

① 조화란 둘 이상의 요소(선, 면, 형태, 공간, 재질, 색채 등)의 동일한 것만이 아닌 서로 다른 성질이 한 공간 내에서 결합될 때 발생하는 상호관계에 대한 미적 현상을 말한다.

② 동일성이 높은 요소들의 결합은 조화를 이루기 쉽지만 단조로울 수가 있고 동일성이 적은 조화는 구성이 어렵고 질서를 잃기 쉬우나 생동적이고 활발할 수 있다.

③ 여러 가지 다양한 형태와 빛깔의 결합에 있어서 조화나 연속성이 결여된다면 통일성을 기할 수 없다.

④ 단순조화

 ㉠ 제반요소를 단순화하여 실내를 조화롭게 하는 것이다.

 ㉡ 실내 마감 재료를 동질 소재로 하거나 동일 색채로 사용하는 경우로서 뚜렷하고 선명한 이미지를 준다.

 ㉢ 깊은 맛은 없으나 경쾌하고 경제적인 실내공간 조성에 사용하는 방법이다.

 ㉣ 한정된 규모에 적절하다.

⑤ 복합조화

 ㉠ 다양한 주제와 이미지들이 요구되는 일반적 조화이다.

 ㉡ 서로 다른 요소가 각기 개체이면서 공존하는 구성으로 풍부한 감성과 다양한 경험을 준다.

 ㉢ 쇼핑, 레저 공간 등 다양한 계층의 사용자와 이용 목적에 요구되는 공간에 사용한다.

핵심 플러스!

대비(Contrast)

• 성질이나 질량이 전혀 다른 둘 이상의 것이 동일한 공간에 배열될 때 서로의 특질을 한층 돋보이게 하는 현상을 대비라 한다.

• 대비(대조)는 모든 시각적 요소에 대하여 극적 분위기를 주는 상반된 성격의 결합에서 이루어진다.

(8) 통일(Unity)

① 통일성

통일성은 공간이든 물체이든 질서 있고 미적으로 즐거움을 주는 전체가 창조되도록 그 부분들을 선택하고 배열함으로써 일종의 규칙이라고 할 수 있다.

② 통일과 변화

통일은 변화와 함께 모든 조형에 대한 미의 근원이 된다. 변화는 단순히 무질서한 변화가 아니라 통일 속의 변화이다. 이는 서로 대립되는 관계가 아니라 상호 유기적인 관계 속에서 성립되는 것이다. 변화는 실내공간에 생동감을 불어넣어 즐겁고 흥미롭게 하나 적절한 절제가 되지 않으면 통일성을 깨뜨리게 된다.

● 형태의 지각심리

지각에 있어서의 분리를 규정하는 공통적인 요인을 축출하는 법칙으로 형태의 법칙에서 공통의 원리를 표현하고자 하는 논리화 작업이다.

(1) 접근성

보다 더 가까이 있는 두 개 또는 그 이상의 시각요소들은 패턴이나 그룹으로 보일 가능성이 크다는 법칙이다. 공간의 면적이 작으면 작을수록 그것이 형태로 보이는 가능성은 커진다.

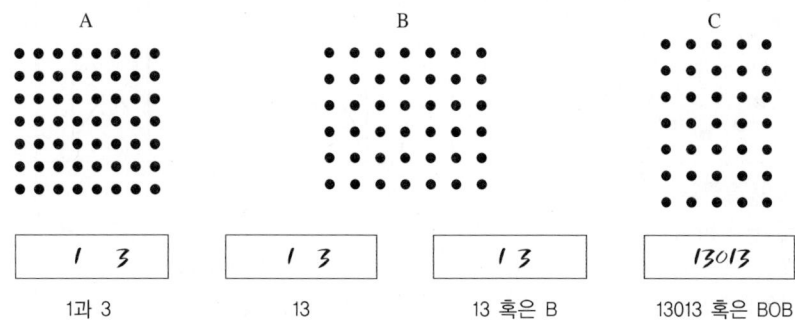

(2) 유사성

형태, 규모, 색채, 질감 등에 있어서 유사한 시각적 요소들이 서로 연관되어 자연스럽게 그룹핑 (Grouping)하여 하나의 패턴으로 보이는 법칙이다.

(3) 연속성

유사한 배열이 하나의 묶음으로 지각되는, 공동운명의 법칙이라고 한다.

(4) 폐쇄성

시각요소들이 어떤 형상을 지각하게 하는 데 있어서 폐쇄된 느낌을 주는 법칙이다.

 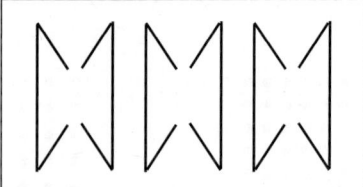

핵심 플러스!

게슈탈트 이론

게슈탈트(Gestalt) 심리학파가 제시한 심리학 용어로, 형태를 지각하는 방법 혹은 그 법칙을 의미한다. 1923년 막스 베르트하이머가 처음으로 제기한 것으로, 게슈탈트의 요인이라고도 하며, 이후 볼프강 쾰러, 쿠르트 코프카 등이 연구를 통해 인간이 형태를 지각하는 몇 가지 법칙을 만들어 냈다. 근접의 법칙, 유동의 법칙, 폐쇄의 법칙, 연속의 법칙 등이 그 예인데, 이 법칙들은 시지각과 관계된 것이나, 이후 연구에서 기억, 학습, 사고 등에도 적용 가능함이 판명되었고, 심리학계뿐만 아니라 자연과학, 사회과학, 회화 · 영화 · 음악 등의 예술분야에도 영향을 미쳤다.

• 근접의 법칙 : 개인이 사물을 인지할 때, 가까이에 있는 물체들을 하나의 그룹으로 묶어 인지한다는 법칙
• 유동의 법칙 : 서로 비슷한 것끼리 한데 묶어서 인지한다는 법칙
• 폐쇄의 법칙 : 기존의 지식을 토대로 완성되지 않은 형태도 완성시켜 인지한다는 법칙
• 대칭의 법칙 : 대칭의 이미지들은 조금 떨어져 있더라도 한 그룹으로 인식하게 된다는 것
• 공동 운명의 법칙 : 같은 방향으로 움직이는 물체를 묶어서 인식하는 것이다.
• 연속의 법칙 : 어떤 형상들이 방향성을 가지고 연속되어 있을 때 이것이 전체의 고유한 특성이 되어 직선 또는 곡선을 따라 배열된 하나의 단위로 보이는 것
• 좋은 형태의 법칙 : 간결성의 법칙이라고도 하며 대상을 주어진 조건 하에 최대한 단순하게 인식하는 것을 의미

CHAPTER 04 디자인 영역

● KEYWORD 시각디자인, 멀티미디어 디자인, 제품디자인

 시각디자인

○ 시각디자인의 개념 및 역할

(1) 개 념

시각전달디자인(Visual Communication Design)이라고도 하며, 시각매체를 통하여 사람들 간에 필요한 메시지를 전달하고 소통을 원활히 하는 것으로, 커뮤니케이션과 시각 환경에 어울리는 좋은 디자인의 의미를 포괄하고 있다.

(2) 역 할

시각적인 심벌과 기호를 통해서 정보를 전달하는 커뮤니케이션의 역할을 한다.

○ 시각디자인의 요소

(1) 이미지

① 점(Point)
 ㉠ 단순하고 작은 요소로서 이미지, 형태의 가장 기본적인 생성원이다.
 ㉡ 공간에서 위치를 정의하고 결정하는 데 이용한다.
② 선(Line)
 ㉠ 여러 점이 모여서 하나의 선을 이루는데 선은 그림을 통해 시각적인 형태를 만들어 내는 데 필수적인 요소이다.
 ㉡ 선의 방향이나 굵기, 모양 등에 의해 다양한 시각적 느낌을 만들어 내기 때문에 선 하나만으로도 여러 가지 독특한 이미지를 나타낼 수 있다.
③ 면(Plane)
 ㉠ 여러 개의 선이 모이거나 이동하여 면이 생성된다.
 ㉡ 면은 형태를 생성하는 요소로서 중요한 기능이다.
 ㉢ 점과 선에서는 느끼기 어려운 색채효과에 의한 공간감이나 입체감을 표현할 수 있다.

④ 형태(Shape, Form)

ㄱ 면으로 구성되며, 공간과 질감을 갖고 있다.

ㄴ 높이와 넓이만을 갖는 평면적인 2차원 형태이다.

ㄷ 형태와 깊이가 더해져서 입체적인 느낌을 주는 3차원 형태이다.

(2) 색 채

① 시각디자인에 있어서의 색채는 색의 재료나 물리적인 성질을 이해하는 것이 아니라 색채가 가지고 있는 의미와 기능, 색채의 상호작용, 즉 색채들 사이에서 느껴지는 감정과 효과를 연구하는 것이다.

② 주변과의 조화에 따라 이미지가 달라지므로 하나의 색만으로 그 가치를 평가할 수 없다.

중★요 (3) 타이포그래피

① 문자를 다루는 기술

ㄱ 좁은 의미 : 이미 디자인된 활자를 가지고 디자인하는 것이다.

ㄴ 넓은 의미 : 렌더링을 포함한다.

• 서체, 디자인, 조판, 가독성을 포함하고 그것에서 발생하는 조형적인 사항을 모두 포함

• 활자, 사식, 컴퓨터, 멀티미디어 등 글자에 의한 모든 커뮤니케이션의 조형적 표현

② 기능적인 측면 : 자간, 행간, 서체의 크기, 굵기, 스타일, 시지각, 가독성 등을 준다.

③ 조형적인 측면 : 형태와 색채와의 조합에 의한 상징, 의미, 아름다움 등을 준다.

④ 기능 : 보는 사람들로 하여금 즐거움과 감동을 주며 하나의 이미지로서 총체적인 의미전달이 가능한 문자를 제공한다.

> **핵심 플러스!**
> **시각디자인의 분류**
> • 지시적 기능 : 신호, 문자, 활자, 도표 등
> • 설득적 기능 : 포스터, 신문광고, 잡지광고
> • 상징적 기능 : 심벌마크, 패턴, 일러스트레이션
> • 기록적 기능(표면적) : 사진, 영화, TV

◉ 시각디자인의 분야

(1) 광 고

① 기 능

ㄱ 상품의 특성을 전달하는 기능

ㄴ 브랜드, 라이프스타일, 유행, 사회적 · 문화적 경향을 가지고 소비자의 특성을 변화시키는 전환의 기능

② 종류 : 신문광고, 잡지광고, TV, 포스터, 옥외광고 등

■ 람보르기니 잡지광고

핵심 플러스!

기업광고(Corporated Advertising)
기업의 실체, 신용, 주장을 어필하기 위한 광고를 말한다. 기업이 발전하기 위해서는 개개의 상품을 광고하는 것뿐만 아니라 기업을 둘러싸고 있는 국제환경들과의 관계를 유지해야 하며 그렇기 위해선 기업의 신뢰성을 확보하기 위한 PR 광고가 필요하다.

레트로 광고(Retrospecting Advertising)
회고광고, 추억광고를 말한다. 예를 들면, 초코파이나 사이다 광고에서 사용한 것으로 과거를 회상하게 하는 광고 형태이다. 특히, 조미료 광고에서도 많이 보여주었는데 '고향의 맛', '옛 맛'을 강조해 개인화되는 현대사회 속에서 본능처럼 찾게 되는 과거에 대한 훈훈함을 느끼게 하는 광고 형태이다.

중요 (2) 포장디자인

① 의 미

　㉠ 생활디자인으로 직접적인 마케팅 수단이다.

　㉡ 패키지(Package)란 수송을 위한 포장 또는 짐을 꾸림의 의미와 더불어 쌈, 보호함이라는 넓은 의미로 사용되어 온 용어이다.

② 역할 : 상품 보호와 운반의 기능, 시선을 끌어야 한다(충동구매).

중요 (3) 환경그래픽

① 의 미

　㉠ 환경을 구성하는 여러 요소의 상관성에서 관련지어 하나의 질서로 조화를 추구하는 디자인이다.

　㉡ 대형 그래픽 아트를 의미하다가, 근래에는 장소와 목적에 맞도록 기능적이면서 개성적인 환경을 만든다는 의미로 발전하였다.

② 종 류

　㉠ 옥외 광고디자인

　• 사회성과 공공성을 가지고 있어 자연미, 건축미 등 도시 주변 환경과의 분위기 조성에 기여하는 특성을 가지는 매체이다.

　• 정보전달 기능, 지역의 특성과 개성을 살리고 안내하는 역할을 한다.

　㉡ 교통 광고디자인 : 대중 교통수단의 내·외부는 물론 그 밖의 구조물 등을 매체로 하여 노출 시키는 광고이다.

　㉢ 슈퍼그래픽

　• 인쇄기에 의한 크기 제한에서 탈피하는 개념의 디자인이다.

• 적용대상이 건물의 벽면이나 공장의 굴뚝 등 우리가 살고 있는 공간에까지 확산되면서 환경디자인 장르로서의 의미를 갖게 되었다.

▌이대 동대문병원 슈퍼그래픽(2000년) [5]

중★요 (4) 그래픽디자인

① 의 미

 ㉠ 주로 인쇄기술에 의하여 대량 생산되는 선전매체의 시각적 디자인

 ㉡ 상업디자인 중에서도 평면적 조형요소가 큰 것

② 종 류

 ㉠ 포스터디자인

• 포스터는 시각전달디자인의 기본형식으로서, 일정한 지면 위에 가장 효과적인 표현을 통해 원하는 내용을 전하는 매체이다.

• 일반적으로 주제는 간략한 문안과 그림에 의해 조형적으로 표현된다.

• 예술과 디자인의 중간에 있으면서 디자인의 예술성을 가장 잘 나타낸다.

 ㉡ 캘린더 : 날짜, 요일 등을 알려주는 기능과 장식적인 기능을 한다.

 ㉢ 다이어그램

• 단순한 점이나 선, 이미지, 기호를 사용하여 어떤 정보들 간의 관계를 쉽게 이해할 수 있도록 전반적 인 구도를 제시해주는 설명적인 그림

• 여러 가지 요인들의 관계를 그래픽으로 표현한 디자인

• 과학적인 사실에 미학적인 질서가 집약된 예술

▌그래픽디자인

5) http://blog.naver.com/land0430

(5) 그래픽 심벌

① 의미 : 기호와 일맥상통하는 의미로 학습이나 훈련 없이도 전체적인 의미를 파악할 수 있도록 하는 비주얼 심벌이다.

② 종 류

　㉠ 픽토그램

　• 문화와 언어를 초월해서 직관적으로 이해할 수 있도록 한 그림문자로서의 그래픽 심벌

　• 단순명료하고 먼 거리에서도 눈에 잘 띄어야 함

　• 국제적으로 통용되는 시각언어로 작업장이나 교통 신호체계에서의 색채(금지의 빨강, 경고의 노랑, 허용의 녹색 등)가 있음

　• 개성적인 감성과 그 나라나 지역의 문화와 배경을 표현하는 스타일을 보여주는 방향으로 발전되고 있음

　㉡ 아이소타이프 : 상징화된 단순한 그래픽과 그림문자에 의해 컴퓨터 그래픽 인터페이스 디자인에서 아이콘으로 사용하게 된 것을 말한다.

중★요 (6) 아이덴티티 디자인

① 의미 : 기업이나 기관, 행사 등 대상의 이미지를 일관성 있게 관리하기 위한 것으로 만들어진 디자인이다.

② 종 류

　㉠ CIP(Corporation Identity Program)

　• 기업 이미지 통합계획

　• CI 매뉴얼의 제작

　　– 디자인의 적절한 사용(크기, 위치, 컬러, 활자체)을 묘사한 실례가 들어가야 함

　　– 문장은 간단하고 직접적이어야 함

　　– 매뉴얼 맨 앞에 어휘를 설명하는 용어 사전이 있어야 함

　㉡ BI(Brand Identity)

　• 브랜드는 회사 자체가 상품으로서의 가치를 가지기도 하지만 대부분의 경우에는 회사에서 나오는 제품을 말한다.

　• 브랜드의 시각적 요소는 상품의 인지도를 높이고 기억시키는 데에 대단히 중요하며, 브랜드의 이미지를 평가하는 핵심기준이다.

▌ Tenshi의 브랜드 아이덴티티 디자인 [6]

6) http://blog.naver.com/longmanpd

핵심 플러스!

CI 매뉴얼의 용어 사전

- 기업 아이덴티티(CI ; Corporate Identity) : 지속적인 시각적 커뮤니케이션을 통해서 기업이 대중에게 전달하고자 하는 이미지
- 아이덴티티 시스템(Identity System) : 시각적 커뮤니케이션 시스템으로 대중이 쉽게 회사와 그 활동을 확인할 수 있는 일관성 있는 그래픽으로 조화된 체계
- 심벌(Symbol) : 기업의 시각적인 커뮤니케이션의 기본이 되는 요소로 상징성이 높은 형태의 디자인이 요구되는 항목이다. 코퍼리트 이미지(Corporate Image)를 만드는 출발점이 된다. 최근에는 로고타입에 그래픽 요소를 부가하여 시각적 인지도를 높이는 로고마크(워드마크)를 많이 사용하고 있다.
- 로고타입(Logotype) : 회사의 이름을 독특한 서체로 표현한 것으로 보통 한글로고타입과 영문로고타입 2가지가 제작된다. 필요에 따라 한문로고타입이 추가되기도 하는데 로고타입의 디자인에 있어서 가장 중요한 것은 심벌과의 조화성, 가독성, 독창성 등이다.
- 컬러 시스템(Corporate Color System) : 기업의 이미지를 컬러로 표현한 것으로 각종 컬러가 갖고 있는 의미를 회사의 이미지와 연결시켜 활용하는 것이다. 보통 1~3가지 색을 회사의 고유 컬러로 지정하고 심벌마크나 상품패키지, 사인, 유니폼 등 넓은 범위에 걸쳐 적용한다. 최근에는 상품 장르별, 사업 내용별로 몇 가지 색의 컬러 시스템을 갖는 경우도 있다.
- 시그니처 시스템(Signature System) : 심벌마크와 로고타입을 용도에 맞게 가장 합리적으로 조합한 형태로 상하조합, 좌우조합 등 수십 가지의 조합 형태가 만들어 질 수 있다. 이렇게 개발된 시그니처는 각종 매체에 다양하게 활용된다.

(7) 편집디자인

책이나 신문, 잡지 등 인쇄매체의 디자인에서 사진이나 서체, 색채 등 시각요소를 적절히 선택하여 내용을 보다 효과적으로 전달하기 위한 디자인이다.

■ 패션잡지 표지

중★요 **(8) 일러스트레이션**

① 심벌이나 사인(Sign) 이외의 모든 회화적·조형적 표현으로 신문이나 잡지의 기사 혹은 책의 내용의 이해를 위해 구체적인 그림으로 표현하는 것을 말한다.

② 출판, 광고와 같은 인쇄매체를 통해 어떤 목적이나 내용을 효과적으로 전달하기 위한 그림이다.

③ 사실주의와 초현실주의의 기법을 활용한다.

④ 일러스트레이션을 통해 그 사회의 단면을 파악할 수 있다.

■ 베이징올림픽 캐릭터 디자인[7]

핵심 │ 플러스!

다이어그램

기호, 선, 점 등을 사용해 각종 사상의 상호관계나 과정, 구조 등을 이해시키는 설명적인 그림이다. 다이어그램의 기능과 목적은 전달에 있으며, 강력한 전달력을 활용한 계몽적 측면과 의미를 빠르고 정확하게 알려야 하는 고지적 측면을 갖는 시각 언어이다.

(9) 영상디자인

① 움직이는 영상과 소리, 시간을 매체로 하는 디자인이다.

　예 영화, TV, 애니메이션(Animation) 등

② 애니메이션은 필름상의 한 동작을 자신의 이미지로 여과하여 회화적 동작으로 전환시킴으로써 각 컷마다 연속적 화면으로 재현할 수 있는 상상력의 표현이다.

(10) 컴퓨터 그래픽

① 의미 : 컴퓨터를 사용하여 만들어진 모든 시각적 대상을 가리킨다.

② 특 징

　㉠ 육안으로 보이지 않는 현상이나 실 소재로는 만들어낼 수 없는 사물이나 현상을 시각적으로 구현한다.

　㉡ 시스템과 대화하면서 시행착오를 거듭하여 모호한 이미지를 명확하게 정립시킬 수 있다.

　㉢ 과거의 정보를 기억 장치에 넣어두고 수시로 빼내어 사용할 수 있으므로 그림의 기억, 수정, 재사용이 용이하다.

　㉣ 다양한 색채표현 및 교체가 쉽다.

　㉤ 이미지의 복사 및 확대, 축소, 회전 등 변환과 이동이 쉽다.

　㉥ 여러 각도에서 본 그림을 나타낼 수 있다.

7) http://blog.naver.com/web298

 멀티미디어디자인

🔵 멀티미디어 디자인의 개념

(1) 종래의 정지되어 있는 시각 이미지나 문자정보에 동화상과 사운드를 첨가하고 이를 동시에 병행해서 사용하도록 해 주는 것이다.

> **핵심 플러스!**
>
> **사용자 인터페이스 디자인(User Interface Design)**
> 사용자의 사용 편의성을 극대화하기 위한 것으로, 사용자를 지원하기 위해 프로그램의 흐름을 계획하고 사용자들이 작업하는 일을 효과적으로 보조하기 위한 계획이다.

(2) 이미지, 문자, 기호, 음악, 동화상 등을 표현하는 컴퓨터와 이러한 정보들을 저장하고 재생하는 대용량 매체인 CD-ROM에 저장된 정보들을 인터넷을 통해서 주고받을 수 있는 www(world wide web) 등을 의미한다.

🔵 멀티미디어 디자인의 특징

(1) 음성·문자·그림·동영상 등이 혼합된 다양한 매체

(2) 지금까지의 매체가 한 방향적(One-way Communication)이었다면 멀티미디어는 문자, 그래픽, 동영상, 사운드 등을 융합함과 동시에 정보수신자의 간격을 좁힐 수 있는 쌍방향적(Two-way Communication)이다.

> **핵심 플러스!**
>
> **멀티미디어 디자인의 특징**
> • 쌍방향 커뮤니케이션
> • 사용자 중심
> • 사용자 유용성
> • 정보의 효용성
> • 정보설계
> • 사용자 인터페이스
> • 항 해
> • 상호작용
> • 정보의 통합성

(3) 사용자의 사용성과 효용성을 높이는 데 주력해야 한다.

🔵 멀티미디어 디자인의 활용분야

동영상, 사운드, 비즈니스 프레젠테이션, 안내시스템(Kiosk), 사이버 교육, 게임, 기업홍보, 전자상거래 및 디지털 위성방송 등 다양한 분야에서 활용되고 있다.

 제품디자인

제품디자인의 발생과 발전

(1) 공 예
① 의 미

공예(Handicraft)라는 용어는 옛날 중국에 서 사용되었는데 당시에는 예술개념과 같은 의미로 사용되었으나 그 내용이 점차 한정되 어 산업사회 이후 오늘날에는 실용목적을 가 진 미적인 제품을 가리킨다.

② 윌리엄 모리스(William Morris)의 미술공예운 동(Arts And Crafts Movement)
수공예가 지닌 아름다움을 회복시키려는 수 공예부흥운동을 말한다.

▌ 수공예 직물문양(윌리엄 모리스)

(2) 공업디자인
① 의 미

인간의 정신적인 욕망과 물질적인 욕구를 충족시켜주기 위한 환경을 조성하는 공업제품과 제품 시스템을 발전시키는 창조활동이다.

② 공업디자인이 하나의 직업으로 전문화된 시기 – 1920년대 후반
미국에서 노만 벨 게디스(Norman Bel Geddes)를 비롯한 여러 디자이너들이 처음으로 공업 디자인 사무실을 개설하고 디자인을 기업화시켰다.

(3) 산업디자인
① 의 미

㉠ 생산과 사용자, 사회의 관점에서 기술적, 기능적, 경제적, 구조적, 환경적 요구의 상호관계성 을 고려하여 사물의 물리적, 심미적, 사회적 가치를 증진시켜 궁극적으로 바람직한 생활 문화를 제시하는 종합적 활동이다.

㉡ 공업적인 생산방식에 의한 복제양산적이며 대량생산을 목적으로 하는 디자인의 전 분야에서 활용된다.

② 미국 산업디자인의 선구자 : 노만 벨 게디스(Norman Bel Geddes)

제품디자인 프로세스

계획 → 컨셉 결정 → 스케치 → 렌더링 → 목업 → 도면화 → 모델링 → 최종평가 → 상품화

핵심 플러스!

제품디자인의 요소
- 렌더링 : 평면인 그림에 채색을 하고 명암의 효과를 주어서 입체감을 주는 기법으로 일종의 가상 시뮬레이션
- 목업(Mock-up) : 디자인한 제품을 실제 크기 혹은 축소 크기로 제작하는 것
- 모델링(Modeling)
 - 러프모델(Rough Model) : 스케치모델이라고도 함
 - 프레젠테이션 모델(Presentation Model) : 외관상 실제 제품에 가깝도록 만드는 단계
 - 프로토타입 모델(Prototype Model) : 최종 디자인이 결정된 후 만드는 제품의 완성

 패션디자인

패션디자인의 요소 및 원리

(1) 패션디자인의 요소

① **선** : 의복의 실루엣, 옷깃, 포켓, 주름 등이다.
② **색채** : 소비자의 기호, 개성, 심리에 영향을 받는다.
③ **재질** : 섬유의 종류나 조직, 가공 상태에 따라 달라질 수 있다.
④ **실루엣** : 의복의 전체적인 윤곽선이나 외형선을 말한다.
⑤ **디테일** : 봉제 과정 중 옷을 장식할 목적으로 이용된 세부장식을 말한다.
⑥ **트리밍** : 옷에 장식할 목적으로 만들어진 장식을 붙이는 것을 말한다.
⑦ **소재** : 의복의 용도에 맞는 기능성, 심미성, 제복성을 활용하는 것을 말한다.
⑧ **무늬** : 직물이나 조직 등을 장식 할 수 있는 여러 가지 모양을 말한다.

(2) 패션디자인의 원리

① **균형** : 요소들의 대칭, 비대칭으로 조화로 시각적 무게감이다.
② **리 듬**
 ㉠ 리듬은 일반적으로 규칙적인 요소들의 반복으로 나타나는 통제된 운동감이다.
 ㉡ 리듬은 실내에 있어서 공간이나 형태의 구성을 조직하고 반영하여 시각적으로 디자인에 질서를 부여한다.
 ㉢ 단순반복, 교차반복, 점진, 방사선 등이 있다.

③ 강 조
 ㉠ 시선을 끄는 흥미로운 부분이 있어야 한다는 것이다.
 ㉡ 색의 3요소인 색상, 명도, 채도를 대비시키는 것이다.
 ㉢ 3요소 중 하나를 크게 부각시키는 것이다.
④ 비례 : 면적의 관계이다.

🔵 패션에서의 색채

(1) 패션 유행색
① 어느 계절이나 일정기간 동안 많은 사람에 의해 입혀지고 선호도가 높은 색이다.
② 유행예측색으로 색채전문가들에 의해 유행할 것으로 예측하는 색이다.

> **국제유행색협회(International Commission for Fashion and Textile Colors)**
> • 1963년에 설립되었다.
> • 패션산업에서는 실제 시즌의 약 2년 전에 유행예측색이 제안되고 있다.
> • 봄·여름, 가을·겨울의 두 분기로 유행색을 예측·제안한다.
> • 매년 1월과 7월 말에 협의회를 개최한다.
> • 1992년에 설립된 한국유행색산업협회(현재 : 한국패션컬러센터)는 국제유행색협회에 공식적으로 참가하여
> 유행색을 제안하고 있다.

> **패션 예측색의 전달**
> • 약 24개월 전 : 각 국가별 색채예측
> • 약 18개월 전 : 유행색의 국제협의
> • 약 12개월 전 : 원사전시회, 소재전시회
> • 약 12개월~6개월 전 : 기성복전시회, 대중매체
> • 해당 시즌 : 소비자

(2) 패션 색채계획 프로세스

① 색채정보 분석단계 : 시장조사 → 소비자조사 → 유행정보 → 색채계획서 작성

② 색채디자인단계 : 이미지 맵 작성 → 색채결정(주·보·강) → 배색디자인 → 아이템별 색채전개

③ 평가단계 : 소재결정, 샘플제작 → 소재품평회 → 생산지시서 작성

┃ 패션 색채계획 프로세스

(3) 패션 색채의 변천

① 패션은 변화와 혁신을 의미하며, 20세기 이전에는 매우 천천히 변화하였으며, 주로 왕실이나 귀족의 초상화를 통해 서민층으로 전파되었다. 주로 검정, 빨강, 흰색이 많았다.

② 회화의 영향을 받기도 하였고, 염색기술의 발전과 더불어 다양하게 발전하기도 하였다.

③ 패션 색채의 시대별 변천 과정

　㉠ 1900년대

　아르누보(Art Nouveau)의 영향으로 부드럽고 여성적인 경향이 색채에도 그대로 반영되어 연한 파스텔 색조가 유행하였다.

ⓛ 1910년대

오리엔탈리즘(Orientalism)의 영향을 받아 밝고 선명한 색조의 오렌지, 노랑, 청록색 등이 주조색으로 사용되었다(제1차 세계대전 중에는 어두운 색 사용).

▮ 1910년대 패션 스타일 8)

ⓒ 1920년대

인공합성염료의 발달로 자유로운 색의 사용과 인공적인 색, 주관적인 색을 사용하였으며, 특히 아르데코(Art Deco)의 경향과 함께 흑색, 원색과 금속의 광택이 등장하였다.

ⓔ 1930년대 초

• 패션과 인테리어에서 흰색이 대유행을 한 이후, 서서히 유채색이 유행하기 시작하였다.

• 이브닝 웨어를 제외한 일상복에서는 어려운 경제상황을 반영하듯 녹청색, 뷰 로즈, 커피색 등이 사용되었다.

ⓜ 1940년대

• 전쟁의 참담함을 반영하듯 차분한 색조가 계속되었고, 직물과 염료의 부족으로 엷고 흐린 색채가 많이 사용되었다.

• 1940년대 초반은 검정, 카키, 올리브 등이 사용되었고, 전후에 크리스챤 디올의 뉴룩(New Look)이 발표한 이후엔 분홍, 회색, 옅은 파랑 등 은은한 색채가 나타나기 시작하였다.

ⓗ 1950년대

• 전후의 심리적·경제적 안정을 반영한 부드러운 파스텔 색조가 등장하였다.

• 다른 디자인 분야와 마찬가지로 베이비핑크, 다양한 색조의 빨강, 베이비블루, 채도가 낮은 하늘색이 유행하였다.

ⓢ 1960년대

팝 아트에 사용되었던 선명하고 강렬한 색조들이 사이키델릭의 영향을 함께 받으면서 유사한 색상이지만 명도와 채도가 높은 현란한 색채로 변화하였다.

8) 샵마스터, 시대고시기획

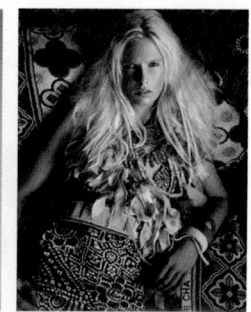

▌ 1960년대 패션 스타일

◎ 1970년대

• 브라운과 크림색이 주요 색조로 사용된 내츄럴 룩(Natural Look)이 나타났다.

• 젊은 층에게 블루진이 인기되면서 선명한 빨강, 파랑도 등장하였다.

㉢ 1980년대

• 초반에 등장했던 재패니즈 룩(Japanese Look), 앤드로지너스 룩(Androgynous Look) 등은 검정, 흰색과 어두운 뉴트럴계(Neutral) 색을 유행시켰다.

• 중반에는 초기의 헐렁하고 자유스러운 스타일에 대한 반발로 바디 컨셔스 스타일(Body Conscious Style)의 화려한 색채가 유행하였다.

• 1980년대 말부터 등장한 에콜로지 경향으로 에크뤼(Ecru)와 같은 표백하지 않은 천연 그대로의 색상이나 오염되지 않은 자연을 상징하는 녹색과 파랑 등이 사용되었다.

• 이세이 미야케, 요지 야마모토(Yohji Yamamoto) 같은 일본 디자이너는 동양적 감성의 검정, 회색, 감색을 사용하여 미묘한 색감을 표현하였다.

▌ 1980년대 패션 스타일

㉣ 1990년대

• 패션 전반에 확산된 에콜로지 경향과 미니멀리즘(Minimalism)의 영향은 흰색, 카키, 검정, 베이지, 회색 등의 색채를 유행하게 하였다.

• 1990년대 중반 이후에는 분홍, 녹색, 파랑, 보라, 빨강 등 다양한 색이 유행하였다.

 미용디자인

◐ 미용디자인의 조건

개인의 미적 욕구를 만족시키고 사회활동에 도움이 되어야 하며 보건위생상 안전해야 하고 제한된 시간 내에 완성해야 하며 유행을 고려한다.

◐ 미용디자인의 과정

(1) 소 재

인체의 일부분으로 사람마다 각기 다른 색을 가지고 있다는 것을 감안하여 디자인한다.

① 두상의 형태, 모발의 색, 모발의 굵기, 모발이 난 형태, 모발의 양, 길이, 수분함유도, 건강도 등을 고려한다.

② 두부와 신체와의 비율, 이마의 생김새, 목의 생김새, 어깨의 형, 신체의 자세 등을 고려한다.

(2) 구 상

① 디자인 소재 파악 후엔 고객이 착용할 의상, 직업, 장소, 시간, 미용의 목적 등을 확인한다.

② 선호하는 유행스타일과 색채에 대한 고객의 의견을 참고하여 결정한다.

(3) 디자인의 실행

공중위생상의 문제를 중요하게 고려한다.

(4) 보 정

예술적 감각과 기능을 통해 디자인한 후 고객의 만족도를 고려하여 평가한다.

◐ 헤어스타일과 염색

(1) 모발의 구조

① 주성분 : 케라틴 단백질

② 구 조

㉠ 표피층(Cuticle)

㉡ 피질층(Cortex) : 70%가 물

㉢ 수질층(Medulla) : 모발의 중심부위에 연필심처럼 공기를 함유하는 곳

> **멜라닌 색소(Melanin Pigments)**
> 인간의 피부와 동공·모발의 색을 결정하게 되고, 인종마다 색소의 종류와 양을 다르게 가지고 있고, 퍼머넌트나 염색을 할 경우 알칼리제(염모제)가 표피세포층의 간격을 넓게 되므로 염모제가 피질층으로 흡수되어 발색되는 것

(2) 멜라닌 색소의 종류

① 유멜라닌(Eumelanin)

 ㉠ 알갱이 형태의 과립성 색소(Granule Pigments)이다.

 ㉡ 모발의 어두운 색(적갈색에서 검정색까지)을 결정하는 것으로 동양인에게 많다.

② 페오멜라닌(Pheomelanin)

 ㉠ 좀더 작고 동그란 모양의 흩어져 있는 확산성색소(Diffuse Pigments)이다.

 ㉡ 모발의 옅은 색(옅은 노란색부터 밝은 적색까지)을 결정하는 것으로 주로 서양인에게 많다.

🔵 퍼스널 컬러

(1) 진단법

① 메이크업을 하지 않은 얼굴에 흰 천으로 머리와 의상을 가리고 실시한다.

② 자신과 어울리는 색을 얼굴 가까이에 두면 얼굴에 생기가 돌고 활기차 보이며 얼굴의 결점이 눈에 덜 띄게 된다.

③ 자연광에서 실시한다.

④ 봄·여름·가을·겨울의 각 계절 색상의 천을 대어 보아 얼굴색의 변화를 관찰한다.

(2) 계절별 유형

① 봄 유형

 ㉠ 피부색이 상아색이거나 우윳빛을 띠고 볼에서 산호 빛 붉은 기를 느낄 수 있고 볼이 쉽게 빨개진다. 얼굴이 덜 희더라도 아이보리나 밝은 갈색 기를 띠며 피부가 매끄럽게 보인다.

 ㉡ 모발의 색은 따뜻한 느낌의 블론드나 갈색 계열을 띤다.

 ㉢ 잘 어울리는 색 : 금발, 샴페인, 황금 띤 갈색, 갈색 등 붉은 계열을 잘 이용해준다.

 ㉣ 효과적이지 못한 색 : 회색 띤 청색, 검정색 등 너무 어두운 색과 은색, 청회색, 청색 띤 차가운 색은 얼굴을 파리하게 만든다.

② 여름 유형

 ㉠ 피부가 비교적 희고 얇으며 볼에 차가운 붉은 기가 눈에 띤다.

 ㉡ 은은하고 차가운 밝은 파스텔 색조가 잘 어울린다.

 ㉢ 조용한 성격의 소유자로 클래식한 이미지의 사람이 많다.

 ㉣ 검은색이나 회색기가 있는 갈색, 블론드의 굵지 않은 모발을 가졌고 탈색하면 붉은 기를 띤다.

ⓜ 잘 어울리는 색 : 머리에 하이라이트를 주면 생기가 있어 보이고, 가닥머리 염색이나 밝은 회색 띤 블론드, 쥐색을 띠는 블론드와 갈색, 푸른 기미의 회색, 가지색 금발 등이 잘 어울린다.

ⓑ 효과적이지 못한 색 : 헤나를 포함하여 붉은색, 황금색과 밝은 갈색을 피해야 한다.

③ 가을 유형

 ⓐ 피부가 따뜻한 색으로 Golden Base를 포함하고 있으며 차분한 느낌을 준다.

 ⓑ 누구나 쉽게 친근감을 갖게 되며 갈색 눈동자와 머리카락과 따뜻한 인상을 준다.

 ⓒ 모발이 잘 희어지지 않지만 한번 희어지면 멋진 웜 그레이가 된다.

 ⓓ 잘 어울리는 색 : 붉은 하이라이트를 했을 때 아름다워 보인다. 황금블론드, 담갈색, 스트로베리, 붉은색 등 주로 따뜻한 갈색 계열이 잘 어울린다.

 ⓔ 효과적이지 못한 색 : 회색의 하이라이트와 검은 색 등 찬색 계열은 얼굴을 어둡게 만든다.

④ 겨울 유형

 ⓐ 피부에 Blue와 Black의 베이스를 포함하고 있고, 붉은 기가 있다. 창백해 보일 수 있으며 차고 도화적이며 세련된 느낌을 준다.

 ⓑ 얼음같이 찬색이 잘 어울리고 강렬하며 또렷하고 맑은 이미지를 준다.

 ⓒ 모발의 색은 검거나 진한 갈색을 띠고 굵은 편이다.

 ⓓ 탈색을 해보면 붉은색이 나타난다.

 ⓔ 눈동자와 흰자 위의 색차가 커서 눈 색의 대비가 강하고 이미지가 또렷하다.

 ⓑ 잘 어울리는 색 : 강렬한 색, 파랑 띤 블루, 회색 띤 갈색, 청색 띤 자주 등

 ⓢ 효과적이지 못한 색 : 블론드로 탈색하거나 따뜻한 색조의 붉은색을 사용하거나 얼굴 가까이에 밝은 색을 사용하거나 브리지를 넣으면 피부가 탁해 보일 수 있고, 60대 이상의 노인일 경우 지나치게 비비드한 색조는 어색하므로 피하도록 한다.

◉ 메이크업

(1) 메이크업의 정의

① 결점을 커버하고 장점을 최대한 강조하여 개성적인 아름다움을 표현한다.

② 피부 외부의 각종 자극으로부터 피부를 보호한다.

> **TV 조명과 메이크업 색상과의 상관관계**
> 컬러 TV에 출연하고자 할 때 핑크 계열 파운데이션을 진하게 바르면 TV 모니터상으로는 얼굴색이 붉게 재현되고, 비비드, 스트롱 색조의 빨강 립스틱은 입술색이 번진 것처럼 보이며, 붉은 계통의 배경색은 피부색이 붉고 지저분하게 재현되므로 TV에서는 붉은색 계열 사용시에 특별한 주의가 필요하다.

중★요 **(2) 메이크업의 표현요소** : 색, 형, 질감

(3) 메이크업의 3대 관찰요소 : 배분, 배치, 입체

(4) 메이크업의 3대 균형 : 좌우대칭의 균형, 색의 균형, 전체와 부분의 균형

(5) 네일케어 : 사전적으로는 손, 손톱을 손질하다로 해부학적 용어로는 오닉스라고 한다. 네일케어는 내추럴 손톱 본연의 아름다움을 찾도록 도와주며 케어를 함으로써 건강함과 청결함을 유지시킨다.

 실내디자인

(1) 실내디자인의 의미와 동향

① 근대 이전까지는 실내디자인을 건축물의 내부공간과 구조를 분리하여, 단순히 내부를 장식하는 개념의 이차원적인 활동으로 생각하는 경향이 강하였다.

② 20세기에 들어오면서 실내디자인은 생활의 실제적 필요와 밀착되어, 기능과 미의 조화가 동시에 이루어지는 공간구성이어야 한다는 합리적 사고가 대두되었다.

③ 건축계획과 설계의 과정에서 상호 협력하는 인테리어 디자인의 전문 직업분야가 발전하게 되었다.

④ 오늘날의 실내디자인이란 건축 공간 내의 또 다른 건축적 작업을 의미한다.

중★요 (2) 실내디자인의 조건

① 환경적 조건(외부세계로부터 보호받는 생활조성), 정서적 조건(인간의 심리적 측면), 기능적 조건(가장 우선적으로 기능의 충족 요건)이 있다.

② 주거환경디자인 : 생활의 편리함과 환경보존, 정서적인 면 모두를 고려한다.

③ 주거용 공간의 색채계획 순서

㉠ 주거자 요구 및 시장성 파악

㉡ 이미지 컨셉 설정

㉢ 색채이미지 계획

㉣ 고객공감획득

> **핵심 플러스!**
>
> **인테리어(Interior)**
> 인테리어는 외부공간을 말하는 익스테리어(Exterior)의 반대개념으로 내부 생활공간을 의미한다. 내부 생활공간을 구성하는 요소에는 인간, 공감, 장치 등이 있다.

◑ 실내디자인 프로세스

(1) 디자인의 개념 및 방향설정

좋은 디자인은 모든 조건들을 수용해서 최선의 대안을 제시하는 것이다.

(2) 아이디어의 시각화 및 대안의 결정

(3) 대안의 평가 및 최종안의 결정

(4) 도면 및 모형제작

구체적인 표현작업을 하는 단계이며, 배치도, 평면도, 입면도, 천장도, 투시도 및 입체적인 축소모형을 제작하고 가구, 조명, 재료와 색채에 대한 샘플 보드를 제작한다.

(5) 실내 색채 계획 프로세스

디자인 대상 선정(특징, 규모, 제반 사항 등 점검) → 작업진행계획(일정계획) → 자료조사 및 분석(공간의 기능, 주변환경, 인문환경) → 이미지 구상(디자인 방향 설정)→ 디자인 컨셉트 설정(분석을 바탕으로 한 방향설정) → 색채 설계 모델 제작(종합적인 배색 검토) → 실내 시뮬레이션(계획서 작성 및 색채관리)

 ## 환경디자인

🔵 환경디자인의 개요

(1) 현대인에게 환경이란 개념은 작게는 거실과 같이 사적 공간에서부터 크게는 우주공간의 개념까지 확대되고 있다.

(2) 인간은 자신을 에워싸는 주변 환경의 색채와 밀접한 상호작용을 이루고 있으므로 환경디자인은 우리에게 심리적, 시각적, 공감각적 효과를 수반하게 된다.

(3) 환경은 인간이 살아가는 삶의 장이기 때문에 유기론적이며 통합적인 디자인의 개념으로 받아들여져야 하며, 모든 세분된 디자인 영역들은 환경과 통합되는 것이어야 한다.

🔵 환경색채의 영향

(1) 환경색채의 개념
① 환경색채는 경관색채를 포괄한다.
② 환경색채의 구성요소 : 인간의 행위에 관여되고 인간에 의해 관측되는 모든 색채요소의 합이다.

🔵 건축물의 색채계획

(1) 학 교
① 벽, 바닥, 가구, 설비물 등의 휘도비율을 균등하게 해야 한다.
② 학교는 50~60%의 빛을 반사할 수 있는 색을 칠하는 것이 바람직하다(천정은 흰색을 칠하도록 함).
③ 학교의 바닥은 20~30%의 반사율, 책상, 설비물은 25~40%의 반사율을 갖는 것이 바람직하다.
④ 유치원, 초등학교 어린아이들의 공간은 연노랑, 산호색, 복숭아색 등의 온색의 밝은 환경을 권장한다.
⑤ 충분한 조명하의 연두 빛, 연녹색, 물색의 벽은 집중력을 높인다.

⑥ 한색은 상급학생과 공부방, 학교도서실에 권장된다.

⑦ 가장 많은 시간을 보내는 교실의 벽면은 안락한 느낌의 색인 중간색조의 짙은 갈색, 아보카도, 에메랄드그린, 청록색, 감청색 등이 바람직하다.

⑧ 학습하는 교실의 정면 벽은 안락한 느낌의 색인 중간색조의 짙은 갈색, 골드, 아보카도, 에메랄드그린, 청록색, 감청색 등으로 처리한다.

⑨ 벽의 옆벽이나 후면 벽에는 베이지색, 황갈색 등의 색조를 사용한다.

(2) 상점과 점포

① 소매상점의 조명은 가급적 따뜻한 느낌을 유지하도록 한다.

② 자연주광에 가까운 조명을 사용하고 한색 광원은 약간의 판매촉진에 도움을 주지만, 지나치게 차가운 조명은 피한다.

③ 충동적 유혹을 주는 마케팅을 할 경우에는 깨끗하고 산뜻한 눈에 잘 띄는 색으로 처리한다.

④ 패션매장의 배경색에 청록색을 사용하여 사람의 안색을 좋게 하고 외모를 돋보이게 하도록 한다.

⑤ 식품을 가장 보기 좋게 하는 색은 복숭아색, 산호색 계열이며 식욕을 자극하는 색이다.

⑥ 음식을 진열할 때 벽과 설비를 청색과 청록색으로 하면 보색대비에 의해 강한 효과를 유도할 수 있고 육류를 더 빨갛고 신선하게 보이도록 하면서도 포장된 음식물을 더욱 눈에 띄게 하기도 한다(조명은 따뜻한 계열).

⑦ 상품이 밝은 색채를 가진 경우에는 밤색, 호두나무색, 상록색, 네이비블루 등을 사용하여 대비를 유도한다.

⑧ 밝은 노란색의 벽은 시선을 끄는 데 효과적이다.

⑨ 상점의 장식 설비물이나 선반은 감청색이나 짙은 파랑, 네이비블루가 적당하다.

⑩ 선반을 흰색으로 하여 상품과 명백한 대조를 이루게 하기도 한다.

⑪ 상점조명은 산업시설에 사용되는 조명과는 달리 부분적인 직접조명을 사용하여 색과 질감을 잘 나타내 주도록 한다. 예를 들어, 도자기나 유리그릇, 보석과 같이 반짝이는 제품들은 밝은 부분과 그늘진 부분을 선명하게 나타날 수 있도록 해야 한다.

(3) 오피스

① 중립적이고 눈의 깜박임 횟수를 줄여 망막의 피로를 덜어주고 집중력을 높여주는 약 30%의 반사율을 가진 온회색 혹은 회백색을 사용하는 것이 적당하다.

② 천장의 밝기는 일정하게 유지하도록 하고 벽면의 반사율은 40~60%, 바닥과 가구장비는 20%의 반사율이 바람직하다.

③ 책상의 상판은 황갈색, 다갈색, 콜로니얼 그린, 가벼운 청록 등의 연한 색조를 사용하여 부담을 덜어준다.

④ 카펫은 밝고 엷은 베이지, 회색이나 녹색조로 한다.

⑤ 의자커버는 벽과 대조를 이루는 것이 효과적이다.

⑥ 베이지색, 갈색, 녹색이 첨가된 주황, 청색, 금색, 물색 등과 같이 사용하여 넓어 보이는 효과를 주는 것도 좋다.

(4) 산업시설

① 적절한 색채조화의 개념은 생산량의 증가와 세공기술을 보다 향상시키고, 사고빈도의 감소, 불량품의 감소, 시설관리와 기계보존의 기준향상, 결근감소와 근로사기 고양에 많은 공헌을 하는 것으로 알려져 있다.

② 지나친 눈부심과 시야를 교란시키지 않도록 이상적인 밝기로 하고, 천장은 백색으로 시설물이 어두울 때에는 50~60%의 반사율로, 전체가 균등한 빛을 줄 수 있다면 60~70%의 반사율이 바람직하다.

③ 산업시설의 기계, 설비물, 책상의 요소는 25~40%의 반사율이 적당하고, 바닥은 밝으면 더욱 밝게, 어두우면 더욱 어둡게 하는 것이 좋다.

④ 창틀은 흰색으로 하거나 외부 밝기와의 대조를 줄이기 위해 밝은 색조로 한다.

⑤ 기계류는 노동자의 주의를 집중시키기 위해 담황색과 같은 엷은 색으로 두드러지게 하는 편이 좋다.

⑥ 빛을 반사하고 모든 용구와 직접적으로 대조되어야 한다.

⑦ 작업자의 시각을 제한하고 상대적으로 눈의 순응을 지속적으로 유지시키도록 한다.

⑧ 다른 곳에서의 움직임이나 그림자를 가급적 없애 주어야 한다.

⑨ 작업자에게 더 나은 포위감을 느끼도록 칸막이의 시야는 45~60도까지 가려준다.

⑩ 노랑과 검정띠의 반복 : 충돌, 방해물, 위험 표지

　　㉠ 밝은 오렌지 : 자르고, 부수고, 태우거나 격렬한 위험을 알림

　　㉡ 형광의 연녹색 : 들 것이나 캐비닛, 가스 마스크, 의약품의 설비를 나타냄

(5) 병원색채

① 1930년대에 들어서 미국은 천연자재를 이용하여 단조롭거나 지루한 인테리어를 벗어나 쾌적함, 안정성, 정서순화, 능률성 등 여러 긍정적 측면으로 작용하였다.

② 벽은 먼셀 기호 5.5Y 8.5/3.5 정도 사용하고 있다.

③ 밝은 조명과 따뜻한 색채사용(적색, 핑크, 오렌지, 노랑) : 육체적 자극이 발생하면서 환자들이 주변 환경에 대해 관심을 기울이는 경향이 나타나며, 회복기 환자에게 좋다.

④ 약간 어두운 조명, 시원한 색(녹색, 청색) : 휴식을 요하는 환자나 만성 환자, 장기간 입원하는 환자에게 적합하다.

⑤ 수술실에서의 녹색 : 집중감, 보색으로 잔상을 줄여준다.

⑥ 부드럽고 따뜻한 베이지색 : 1인실에 적당하다.

⑦ 신생아실 : 조명을 계속 켜두면 성장호르몬의 리듬을 방해하므로 조절이 필요하다.

　　※ 볼트만(Wurtman) : 주위 조명은 분비작용과 신진대사의 작용을 억제하거나 촉진한다고 말하였다.

⑧ 백열등은 실제보다 안색을 좋게 보이게 하거나 황달환자를 알아보지 못하게 될 수 있으므로 Deluxe Cool White 형광등이 좋다.

　　예 대기실, 복도 : 700Lux 정도, 진찰실 : 최고 20,000Lux 정도가 필요한 경우가 있다.

⑨ 대기실과 병실은 안방과 같은 온화하고 안정된 분위기를 창출하도록 하고 수술실과 임상 병리실은 정밀한 작업을 위해 특수 작업에 필요한 환경조성을 요한다.

안심Touch

디자인 실무이론

제2과목 색채디자인

• **KEYWORD** 색채계획의 목적과 정의, 색채계획 실무, 색채디자인의 평가

색채계획의 성립 배경과 확대

◉ 색채계획의 성립 배경과 확대

(1) 색채계획의 사고방식

① 1950년대 미국에서 보급되어 F. 비렌, L. 체스킨 등 실천가의 활약이 두드러졌다.

② 과학기술의 발달로 대량 생산방식의 공업화 사회가 출현하였다.

③ 색채조절 = 컬러 컨디셔닝이라는 사고방식 주목은 미적효과와 심리적인 효과로 주택, 병원, 공장, 도서관, 사무소, 점포, 백화점 등의 계획에 적용되었다.

④ 공업 색채조절의 실시는 현재의 색채계획(컬러 플래닝, 컬러 코디네이션)의 근원이 되었다.

(2) 일반적으로 색채의 라이프사이클은 사람에게서 거리가 멀게 될수록 길어지며, 반대로 사람(개인)에게 가까운 색채는 사이클이 짧게 변화하는 경향이 강하다.

◉ 목적과 대상의 취급방법

(1) 개인의 색채

① 컨슈머 유즈(Consumer Use), 퍼스널 유즈(Personal Use)는 개인이 사용하는 것이다.

② 개인이 선택하는 색채는 일시적 호감이나 유행의 경향을 받기 쉽기 때문에 수명이 비교적 짧은 주기로 변화한다.

③ Temporary Pleasure Colors는 일시적 호감에 따라 변화하는 색채이다.　**예** 패션 컬러(유행색)

(2) 주거공간의 색채

① 가족의 공유공간이므로 특수한 색채는 어울리지 않는다.

② 천장, 벽, 마루, 가구 등의 색채는 가급적 심리적 자극을 적게 준다.

③ 베이지, 브라운, 오프 뉴트럴계 등의 저채도색을 주조색으로 선정한다.

④ 커튼, 카펫, 인테리어 소품 등 악센트로서 고채도 색을 사용한다.

⑤ 기조가 되는 색채가 심리적 자극이 적기 때문에 환경색(Environment Colors)이라고 부르기도 한다.

 색채계획 실무

⬤ 배색방법

(1) 주조색

① 전체의 60~70% 이상을 차지하는 색이다.

② 일반적으로 전체의 느낌을 전달할 수 있는 배색으로 가장 넓은 면을 차지하여 전체 색채효과를 좌우하게 되므로 다양한 조건을 가미하여 결정한다.

③ 인테리어, 환경, 제품, 소품, 그래픽디자인, 미용, 패션 등 분야별로 주조색의 선정 방법은 다를 수 있다.

(2) 보조색

① 주조색 다음으로 넓은 공간을 차지하는 색이다.

② 보조요소들을 배합색으로 취급한 것이다.

③ 통일감 있는 보조색은 변화를 주는 역할을 담당하며 일반적으로 20~30% 정도의 사용을 권장한다.

(3) 강조색

① 디자인 대상에 악센트를 주어 신선한 느낌을 만드는 포인트 같은 역할을 하는 존재이다.

② 주조색, 보조색과 비교하여 색상을 대비적으로 사용하거나, 명도나 채도에 의해 변화를 주는 방법을 선택한다.

③ 강조색의 분량은 전체의 5~10% 정도이므로 디자인 대상을 변화시키는 데 있어 손쉽게 활용할 수 있다.

 색채계획 프로세스

(1) 제품 색채계획 프로세스

1 기 획	제품기획단계
	소비자조사단계
	시장조사단계
	색채분석, 색채계획서 작성단계

2 디자인	이미지 방향 설정단계
	주조색/보조색/강조색 결정단계
	소재 및 재질 결정단계
	제품 계열별 분류 및 체계화단계

3 생 산	시제품 제작단계
	생산단계
	평가(품평화)단계
	홍보단계

(2) 패션 색채계획 프로세스

(3) 미용 색채계획 프로세스

(4) 환경 색채계획 프로세스

 색채디자인의 평가

● 대상에 따른 색채표현의 검토

(1) 면적효과(Scale) : 대상이 차지하는 면적

(2) 거리감(Distance) : 대상과 보는 사람과의 거리

(3) 움직임(Movement) : 대상의 움직임 유무

(4) 시간(Time) : 시야에 있는 시간의 장단

(5) 공공성의 정도 : 개인용, 공동 사용의 구분

(6) 조명조건 : 자연광, 인공조명의 구분 및 그 종류와 조도

● 심리 평가법

(1) 정신물리학적 측정법
 ① 조정법
 ㉠ 자극색과 같은 감각이 되는 물리값을 얻는 방법이다.
 예 RGB 레벨을 바꿔 색을 자유롭게 조정할 수 있는 장치를 사용하여 피험자가 자극색과
 똑같이 보이는 색을 만드는 것
 ㉡ 계측대상이 되는 자극을 표준자극, 조정용으로 사용하는 자극을 비교자극이라고 한다.
 ㉢ 주관적 등가점을 구하는 데 적합하다.
 ② 극한법
 ㉠ 자극의 크기나 강도 등을 일정방향으로 조금씩 바꾸면서 제시하고 그 각 자극에 대해서
 크다/작다, 보인다/보이지 않는다 등의 판단을 구하는 방법이다.
 ㉡ 조사에 시간이 걸리지만, 한도값을 구하는 데 적합하다.
 ③ 항상법
 ㉠ 물리값이 조금씩 변화되는 자극을 다수 준비하여 무작위순서로 피험자에게 제시하는 방법이다.
 ㉡ 적용범위가 넓고 가장 정확한 측정방법이지만 측정시간이나 피험자의 부담이 크다.

(2) 심리적 척도 구성법

① **선택법** : 평가하고자 하는 대상을 기준으로 선별하는 방법이다.

② **순위법** : 평가하고자 하는 대상을 피험자에게 동시에 제시하고 순서를 붙이는 방법이다.

③ **평정척도법** : 순서가 부여된 범주를 준비하고, 각각의 평가대상을 분류시키는 방법(좋다/나쁘다 등)이다.

④ **매그니튜드 추정법**

　　㉠ 미국의 스티븐스가 고안한 것으로 어느 실내의 넓이를 100으로 가정한 다음 다른 실내의 넓이가 어느 정도로 느껴지는가를 숫자로 회답시키는 방법이다.

　　㉡ 대상에서 받은 미묘한 차이를 정량적으로 파악한다.

PART 02 문제풀어보기

01 다음 중 디자인이라는 용어의 어원으로 볼 수 있는 것은? [산업기사]

① 드로잉
② 마스킹
③ 데 생
④ 칼라링

해설 디자인(Design)의 어원
프랑스어로 데생(Dessein), 이탈리아어의 디세뇨오(Disegno), 라틴어의 데지그나레(Designare)를 어원으로 하는 용어

02 다음 중 디자인의 조형활동을 평가하기 위한 요건과 거리가 가장 먼 것은? [기사]

① 디자인의 유기성
② 디자인의 경제성
③ 디자인의 합리성
④ 디자인의 질서성

해설 디자인의 5대 요건
• 합목적성 : 실용상의 목적을 의미
• 심미성 : 아름다움을 느끼는 미적 의식, 원칙적으로 합목적성과 대립되는 개념
• 경제성 : 최소의 정보를 투입하여 최대의 효과를 거둔다는 원칙
• 독창성 : 현대 디자인의 핵심
• 질서성 : 디자인의 조건을 하나의 집합체로 각 원리에서 가리키는 모든 조건을 하나의 통일체로 하는 것
• 합리성 : 합리성은 지적요소로 합목적성과 경제성을 고려한 디자인의 조건

• 친자연성 : 생태학적으로 건강하고 유기적 전체에 통합되는 인공 환경의 구축을 궁극의 목표로 삼음
• 문화성 : 한 지역의 지리적, 풍토적 자연환경과 인종적인 배경 위에서 자생적인 미의식이 여러 대(代)를 거치면서 형태의 세련과 사용상의 개선이 이루어져 생태계에 유기적으로 적응하는 인간 중심의 디자인 전통

03 디자인의 일반적인 정의로 바람직하지 못한 것은? [산업기사]

① 독창적인 예술추구
② 실용적 조형계획
③ 미적인 조형계획
④ 생활의 목적표현

해설 ① 디자인은 예술과 달리 합목적성을 가진다.

04 빅터 파파넥(Victor Papanek)은 형태와 기능을 포괄적 의미로서 복합기능이라고 규정지었다. 다음 중 그가 규정한 복합기능의 구성요인에 해당하지 않는 것은? [산업기사]

① 방법(Method)
② 용도(Use)
③ 가치(Value)
④ 연상(Association)

해설 빅터 파파넥(Victor Papanek)
형태와 기능, 미적인 것과 기능적인 것에 대한 개념을 복합기능(Function Complex)에 대해 설명한 것이다. 그 기능은 방법, 용도, 필요성, 텔레시스, 연상 미학이 있다.

05 다음 디자인의 조건 중 일정한 목적에 도 달하는데 적합한 대상 또는 행위와 관련 이 큰 것은? [산업기사]

① 경제성
② 심미성
③ 합목적성
④ 독창성

해설 ③ 실용상의 목적을 의미하며, 일정한 목적에 도달 하는 데 적합한 대상 또는 행위의 성질을 말한 다. 이성적, 합리적, 객관적 특성을 가지게 된다.

06 디자인 교육, 디자인 개발, 디자인 정책 도 반드시 생태적 과정, 방법, 수단, 나아 가 생태적 평가를 전제하여야 한다고 할 때 가장 필요한 요건은? [산업기사]

① 생화학성
② 경제성
③ 질서성
④ 친자연성

해설 ④ 생태학적으로 건강하고 유기적으로 전체에 통합 되는 인공 환경의 구축을 궁극의 목표로 삼아야 한다. 환경 친화적 디자인의 개념, 그린디자인 (Green Design), 생태학적 디자인(Eco-design) 등이 나타난다.

07 다음 중 훌륭한 디자인으로 평가받기 위 한 조건과 거리가 먼 것은? [산업기사]

① 경제성
② 다양성
③ 독창성
④ 합목적성

해설 디자인의 요건
합목적성, 심미성, 경제성, 독창성, 질서성, 합리성, 친자연성, 문화성

08 근래의 디자인에서 친자연성의 중요성 은 더욱더 강조되고 있다. 친자연성의 의 미를 가장 잘 설명한 것은? [기사]

① 디자인에서 생물의 대칭적인 모습을 강조한다.
② 모든 디자인 영역에서 자연색을 주제 로 한 디자인만을 한다.
③ 디자인 재료의 선택에 있어 주로 인공 재료를 사용한다.
④ 디자인의 태도는 자연의 공생과 상생 의 측면에서 이루어져야 한다.

09 인간생활의 질적 수준을 향상시키기 위 하여 형식미와 기능 그 자체와 유기적으 로 결합된 형태, 색채, 아름다움을 나타 내고자 할 때 필요한 디자인의 요건은? [산업기사]

① 심미성
② 독창성
③ 경제성
④ 문화성

해설 ① 아름다움을 느끼는 미적 의식을 말하며, 원칙적 으로 합목적성과 대립되는 개념이다. 외형장식 과 유기적으로 결합된 형태에 아름다움이 나타 나야 하며 개인의 기호에 따라 비합리적, 주관 적, 감성적 특징을 지니게 된다.

10 공공기관이나 기업이 제품의 질을 높이기 위한 정책의 일환으로 디자인이 잘된 제품에 부여하는 마크는? [산업기사]

① KS Mark
② GD Mark
③ Green Mark
④ Symbol Mark

해설 ② 우수디자인 마크(Good Design Mark)라는 의미이며, GD제도란 상품의 디자인, 기능, 안정성, 품질 등을 종합적으로 심사, 우수성이 인정된 상품에 우수상품 상표를 붙여 팔도록 하는 제도로, 우리나라에서는 처음으로 48개 상품에 대해 1985년 10월부터 시행되었다. 한 번 GD상품으로 지정된 상품은 이 마크를 2년 동안 부착해 팔 수 있다. GD마크 증지의 색깔표시는 해마다 달라지게 되어 있다. KS표시 상품이 아니면 GD상품 선정대상에서 제외했기 때문에 품질, 성능면에서도 신용도가 높다.

11 여러 세대를 거치면서 형태의 세련과 사용상의 개선이 이루어져 나타난 인간중심의 디자인을 나타내는 디자인 요건은? [산업기사]

① 친자연성
② 독창성
③ 합리성
④ 문화성

해설 ④ 한 지역의 지리적, 풍토적 자연환경과 인종적인 배경 위에서 자생적인 미의식이 여러대(代)를 거치면서 형태의 세련과 사용상의 개선이 이루어져 생태계에 유기적으로 적응하는 인간중심의 디자인 전통을 말한다.

12 다음 디지털 색채에 관한 설명 중 옳은 것은? [산업기사]

① 아날로그 방식이란 데이터를 0과 1의 두 가지 상태로만 생성, 저장, 처리, 출력, 전송하는 전자기술이다.
② 디지털 방식은 전류, 전압 등과 같이 물리량을 이용하여 어떤 값을 표현하거나 측정하는 것이다.
③ 디지털 색채는 물감, 파스텔, 염료 등 물리적 또는 화학적으로 활용하여 색을 구사하는 방식이다.
④ 디지털 색채는 RGB를 이용한 색채 영상을 디스플레이하는 디지털 색채와 CMYK를 이용하여 프린트 하는 디지털 색채가 있다.

해설 ① 디지털 방식에 대한 설명이다.
② · ③ 아날로그 방식에 대한 설명이다.

13 건물의 도색이나 벽지를 선정할 때 사용하는 색채샘플(Sample)에서는 명도나 채도를 실제보다 낮추어서 고려하는 것이 바람직하다. 이는 색채의 무슨 현상 때문인가? [산업기사]

① 동화현상
② 면적효과
③ 색채대비효과
④ 착시효과

해설 ② 작은 면적의 강한 색과 큰 면적의 약한 색이 어울린다는 배색의 균형을 말한다. 따라서 면적이 커질수록 명도나 채도가 높아지므로 색채샘플로 체크했을 때보다 낮추어서 고려해야 한다.

14 디자인의 원리로 적당치 않은 것은?

[산업기사]

① 비 례
② 유 동
③ 리 듬
④ 균 형

> **해설** 디자인의 원리
> • 균형 : 시각적인 무게감을 동등한 분배로 구성하여 일정감을 강조
> • 리듬 : 단순반복, 교차반복, 점진, 방사선
> • 강조 : 요소 중 하나를 크게 부각
> • 비례 : 면적의 관계

15 디자인의 요소 중 기하학적 정의에서 위치만을 가지고 있는 것은? [산업기사]

① 입 체
② 점
③ 선
④ 면

> **해설** 형태의 기본단위는 점, 선, 면이다.
> ② 기하학적 정의에서 위치만 가짐
> ① 일정 공간을 점유하는 물체
> ③ 선의 길이, 폭, 방향을 가짐
> ④ 점의 확대나 선의 이동으로 생기는 면

16 형태는 기능을 따른다라고 하여 기능에 충실했을 때의 형태의 아름다움을 강조한 사람은? [산업기사]

① 모홀리나기
② 루이스 설리반
③ 요한네스 이텐
④ 막스 빌

> **해설** ② 루이스 설리반(Louis Sullivan)은 기능주의 대표적 작가이다.
> **기능주의**
> 디자인에 있어 아름다움보다는 기능의 편리성을 최우선으로 하는 것으로, 19세기 후반 진보적인 건축가들에 의해 도입되었다.

17 미용디자인에서 메이크업의 표현요소와 거리가 먼 것은? [산업기사]

① 색
② 형
③ 질 감
④ 대 비

> **해설** • 메이크업의 표현요소 : 색, 형, 질감
> • 메이크업의 3대 관찰요소 : 배분, 배치, 입체

18 그리스어인 Rheo(흐르다)에서 나온 말이며, 유사한 요소가 반복, 배열됨으로서 시각적 인상이 강화되는 미적 형식 원리는? [산업기사]

① 리 듬
② 균 형
③ 강 조
④ 조 화

> **해설** ① 디자인의 요소들이 반복되어 보는 이의 시각을 유도하여 움직임을 느끼게 하는 것이다. 리듬의 종류로는 단순반복 리듬, 교차 반복 리듬, 점진적 리듬, 방사상 리듬 등이 있으며, 색채나 재질이 규칙성 없이 반복되어 발생하는 리듬도 있다. 한 색상의 명도나 채도, 또는 색상들의 단계적인 변화는 점진적인 리듬감을 줄 수 있다.

19 실내디자인(Interior Design)에 대한 설명 중 옳은 것은? [산업기사]

① 건축의 외장이 완성되기 이전에 실내 디자인을 반드시 끝낸다.
② 실용적인 측면보다는 아름다움에 치중해야 한다.

③ 선박, 기차, 자동차의 내부도 실내디자인의 영역이다.

④ 실내디자인은 건축계획과 별개로 무관하다.

해설
① 보통 건축의 외장이 완성된 후에 실내디자인을 진행한다.
② 실용적인 측면과 아름다움 둘 다 고려해야 한다.
④ 실내디자인은 건축계획과 설계의 과정에서 상호 협력하는 인테리어 디자인의 전문 직업분야로 발전하게 되었다.

20 다음 중 패션디자인의 요소와 비교적 거리가 가장 먼 것은? [산업기사]

① 장식미 ② 기능미
③ 재료미 ④ 색채미

해설 패션디자인의 기본요소
• 기능미 : 보온과 편의성 등 기능적 요소에 의한 아름다움
• 재료미 : 재료의 성질에 의해 만들어지는 아름다움
• 형태미 : 의복의 각 부분이나 전체에 의해 만들어지는 아름다움
• 색채미 : 재료와 장식품 등의 색의 조화에 의한 배색미

21 다음 중 패션디자인의 주요 요소와 거리가 먼 것은? [산업기사]

① 재질(Texture)
② 점증(Gradation)
③ 선(Line)
④ 색채(Color)

해설 패션디자인의 요소
• 선 : 의복의 실루엣, 옷깃, 포켓, 주름 등
• 색채 : 소비자의 기호, 개성, 심리에 영향을 받음
• 재질 : 섬유의 종류나 조직, 가공 상태에 따라 틀려짐

22 사진, 기록, 녹음, 대화 등을 통해 색채를 분석하는 시장조사 기법은? [산업기사]

① 문헌조사법
② 임의추출법
③ 관찰법
④ 실험법

해설 관찰법은 자료의 근거가 되는 대상을 시각과 청각을 이용하여 관찰·분석하는 방법이다.

23 무대디자인에 있어서 무대의 종류가 아닌 것은? [산업기사]

① 가설무대 ② 개방무대
③ 회전무대 ④ 만사무대

해설 무대디자인에 사용되는 무대
• 가설무대 : 야외공연 시 임시로 설치하는 무대로 조립이 가능하다.
• 개방무대 : 객석이 3면으로 둘러싸인 무대로 원형무대라고도 한다.
• 회전무대 : 장면의 빠른 전환이 가능하며, 연출상의 무대효과가 가능하다.

24 다음 중 환경디자인의 영역과 거리가 먼 것은? [산업기사]

① 실내디자인
② 디스플레이 디자인
③ 건축디자인
④ 패키지 디자인

해설 ④ 시각디자인의 한 분야이다.

25 다음 중 제품디자인을 공예와 구별 짓는 가장 중요한 요인은? [산업기사]

① 대량생산　② 복합재료의 사용
③ 판매가격　④ 제작기간

해설 산업사회가 시작되면서부터 대량생산의 디자인 (공업디자인)과 희소성의 공예품에 대한 가치기준이 달라졌다.

26 다음 중 환경디자인의 영역에 속하지 않는 것은? [산업기사]

① 도시계획
② 건축디자인
③ 인테리어 디자인
④ 운송수단디자인

해설 ④ 제품디자인의 한 분야이다.

27 도구의 개념으로 물건을 창조하는 분야는? [기사]

① 시각디자인　② 제품디자인
③ 환경디자인　④ 건축디자인

해설 ② 기능성과 형태미를 고려한 제품을 디자인하여 인간 생활의 질적 향상과 환경을 개선하는 것을 목적으로 하며, 공예, 공업디자인, 산업디자인이 해당된다.
① 시각매체를 통하여 사람들 간에 필요한 메시지를 전달하고 소통을 원활히 하는 것으로, 커뮤니케이션과 시각 환경에 어울리는 좋은 디자인의 의미를 포괄하고 있다.
③ 인간은 자신을 에워싸는 주변 환경의 색채와 밀접한 상호작용을 이루고 있으므로 환경디자인은 우리에게 심리적, 시각적, 공감각적 효과를 수반하게 된다.
④ 미관, 채광, 음향 따위를 종합적으로 고려하여 건축물 안팎의 형태를 설계한다.

28 색채계획을 위한 이미지 분석법으로 가장 널리 사용되는 방법은? [산업기사]

① 군집분석법
② MDS
③ SD법
④ 판별분석법

해설 복잡하고 파악하기 어려운 이미지를 비교적 단순한 설계에 의해 그 의미공간을 파악할 수 있는 SD법 조사는 색채 조사방법으로 많이 사용된다. 이 방법은 어떤 대상물의 이미지를 여러 쌍의 형용사 반대어 척도에 하나하나 평가토록 한 후, 평가자 전원의 결과를 집계하여 그 대상물의 의미 공간 내에 위치를 결정하고 이미지 요인을 분석하는 조사기법이다.

29 미용디자인의 연출을 위해서 고려하는 개인 고유의 신체색에 해당되는 것끼리 연결된 것은? [산업기사]

① 피부 – 눈동자 – 모발
② 피부 – 모세혈관 – 모발
③ 모발 – 손톱 – 치아
④ 치아 – 눈동자 – 손톱

해설 미용디자인에서 색채는 피부색, 모발색, 눈동자색 등 개인 고유의 신체색에 부가적으로 채색을 하는 것으로 각 개인의 신체적 특성을 잘 파악하여 거기에 알맞은 디자인을 적용해주어야 한다.

30 마케팅의 가장 기초는 인간의 욕구이다. 매슬로(Maslow)는 이러한 인간의 욕구를 다섯 계층으로 구분하였다. 잘못 설명된 것은? [산업기사]

① 자아실현 욕구 – 자아개발의 실현
② 생리적 욕구 – 배고픔, 갈증

③ 사회적 욕구 – 자존심, 인식, 지위

④ 안전 욕구 – 안전, 보호

해설 **매슬로(Maslow)의 5단계 욕구**
- 생리적 욕구(Physiological) : 배고픔, 갈증 해결과 같은 삶의 원초적 문제
- 안전욕구(Safety) : 위험으로부터 안전하게 있고픈 인간의 욕구
- 사회적 욕구(Love) : 소속감, 애정을 추구하고픈 갈망
- 존경 욕구(Esteem) : 다른 사람에게 존경을 받고 싶은 욕구
- 자아실현욕구(Self-actualization) : 지식 및 자기표현을 추구하는 자아실현의 욕구

31 멀리서도 위치를 알 수 있는 산, 고층빌딩, 타워, 기념물 등 그 지역의 상징물을 나타내는 환경디자인 용어는? [산업기사]

① 아고라
② 캐스케이드
③ 파사드
④ 랜드마크

해설 ④ 어떤 지역을 식별하는 데 목표물로서 적당한 사물(事物)로, 주위의 경관 중에서 두드러지게 눈에 띄기 쉬운 것이라야 하는데, 남산 타워나 역사성이 있는 서울 남대문 등이 해당된다.
① 어원이 아고라조(모이다)란 뜻의 아고라는 사람들의 모임이나 모이는 장소를 말하며, 고대 그리스의 도시국가의 중심에 있는 광장을 의미한다. 정치적인 광장과 시장을 겸한 독특한 것으로 그 주변에는 관청과 신전(神殿) 등 공공건물이 많이 세워져 있었다. 로마에도 포룸(Forum)이라고 부르는 아고라에 해당하는 것이 있다.
② 폭포처럼 물을 낙하시키는 서양식 정원조성법으로 인공폭포 또는 계단폭포를 말한다.
③ 건축물의 주된 출입구가 있는 정면부로, 내부 공간구성을 표현하는 것과 내부와 관계없이 독자적인 구성을 취하는 것 등이 있다.

32 색채 계획 및 배색의 과정에서 사용하는 배색방법에 대한 설명 중 가장 부적절한 것은? [산업기사]

① 주조색이란 전체의 느낌을 전달하는 색으로, 전체의 40% 이상을 차지하는 색을 말한다.
② 보조색은 주조색 다음으로 넓은 공간을 차지하며, 약 25% 정도의 면적을 차지한다.
③ 보조색은 보조요소들을 배합색으로 취급함으로서, 변화를 주는 역할을 한다.
④ 강조색은 디자인 대상에 악센트를 주는 포인트 역할을 하는 색으로, 전체의 5% 정도를 차지한다.

해설 ① 주조색이란 전체의 느낌을 전달하는 색으로, 전체의 70% 이상을 차지하는 색을 말한다.

33 제품색채계획 단계의 순서가 올바른 것은? [산업기사]

① 시장, 소비자조사 → 색채계획서 작성 → 시제품 제작 → 주조색, 보조색, 강조색 결정
② 시장, 소비자조사 → 시제품 제작 → 소재 및 재질 결정 → 색채계획서 작성
③ 시장, 소비자조사 → 색채계획서 작성 → 주조색, 보조색, 강조색 결정 → 소재 및 재질 결정
④ 시제품 제작 → 소재 및 재질 결정 → 색채계획서 작성 → 주조색, 보조색, 강조색 결정

해설 제품 색채계획 프로세스

기획단계	제품기획 시장 · 소비자조사 색채분석 · 계획서 작성

↓

디자인단계	방향 설정 주조, 보조, 강조색 결정 소재 설정

↓

생산단계	시제품 제작 평 가 생 산 홍 보

34 환경에 맞는 색을 골라 필요한 곳에 적당한 크기로 표시하여 환경미와 안전성을 도모하는 색채를 안전색채라 한다. 다음 중 녹색이 표시하는 내용이 아닌 것은?

[산업기사]

① 안 전　　② 진 행
③ 구 호　　④ 주 의

해설 ④는 노랑의 표시 내용이다.
안전색채 8가지(한국산업규격 KS A 3501)
• 빨강 : 금지, 정지, 소방기구, 고도의 위험, 화약류의 표시
• 주황 : 위험, 항해항공의 보안시설, 구명보트, 구명대
• 노랑 : 경고, 주의, 장애물, 위험물, 감전경고
• 파랑 : 특정 행위의 지시 및 사실의 고지, 의무적 행동, 수리 중, 요주의
• 녹색 : 안전, 안내, 유도, 진행, 비상구, 위생, 보호, 피난소, 구급장비
• 보라 : 방사능과 관계된 표지, 방사능 위험물 경고, 작업실이나 저장시설
• 흰색 : 문자, 파란색이나 녹색의 보조색, 통행로, 정돈, 청결, 방향지시
• 검정 : 문자, 빨간색이나 노란색에 대한 보조색
※ 해당 규격은 폐지됨

35 패션의 색채계획 프로세스에서 색채정보분석단계, 색채디자인단계, 평가단계로 구분할 때 색채디자인단계에 속하지 않는 것은?

[산업기사]

① 유행정보 및 색채계획서 작성
② 색채(주조색, 보조색, 강조색) 결정
③ 이미지 맵 작성
④ 아이템별 색채 전개

해설 ① 유행정보 및 색채계획서 작성은 색채 정보 분석 단계이다.

36 다음 중 선물을 포장하려 할 때, 부피가 크게 보이려면 어떤 색의 포장지가 가장 적당한가?

[산업기사]

① 보라색
② 청록색
③ 노란색
④ 빨간색

해설 • 팽창색 : 고명도, 고채도, 난색 계열
• 후퇴색 : 저명도, 저채도, 한색 계열

37 다음 중 슈퍼그래픽의 기능과 비교적 거리가 먼 것은?

[산업기사]

① 지표물의 기능
② 공간조절의 기능
③ 실용적 기능
④ 소비의 기능

해설 슈퍼그래픽
건물이나 아파트, 공장, 학교 등의 외벽을 미관상 아름답게 장식하는 것으로 환경 디자인영역에 속하며, 지표물, 공간조절, 실용적 기능이 있다.

38 다음 중 마케팅의 기본요소인 4P에 해당되지 않는 것은? [산업기사]

① 유통구조(Place)
② 프로그램(Program)
③ 가격(Price)
④ 제품(Product)

해설 마케팅의 기본요소 4P : 제품, 가격, 유통, 촉진

39 기업이나 기관, 행사 등 대상의 이미지를 일관성 있게 관리하기 위한 목적을 가진 디자인은? [산업기사]

① 타이포그래피 디자인
② 아이덴티티 디자인
③ 에디토리얼 디자인
④ 인터페이스 디자인

해설 ② 기업(CI)이나 브랜드(BI)의 이미지를 일관성 있게 관리하는 것으로, 최근 아이덴티티 디자인이 점차 확산되어 기관이나 행사 등에서도 널리 활용되고 있다.
• CI(Corporate Identity) : 지속적인 시각적 커뮤니케이션을 통해서 기업이 대중에게 전달하고자 하는 이미지이다.
• BI(Brand Identity) : 브랜드는 회사 자체가 상품으로서의 가치를 가지기도 하지만 대부분의 경우에는 회사에서 나오는 제품을 말한다.

40 다음 색채기호에 대한 설명 중 잘못된 것은? [산업기사]

① 색채에 대한 기호는 문화적인 요인과 인성적인 요인이 혼합되어 나타난다.
② 기업이 시장의 요구에 응하기 위해서는 색채의 선택범위가 넓을수록 좋다.

③ 현대에 오면서 색채에 대한 요구나 만족도는 일정한 방향으로 흐른다.
④ 자신의 감성을 억제하는 사람은 청색, 녹색을 좋아하고 적색을 싫어하는 경향이 있다.

해설 ③ 현대에 오면서 색채에 대한 요구나 만족도는 점차 다양하고 복잡해지는 방향으로 흐른다.

41 다음 중 대표적인 마케팅 전략으로 구분되지 않는 것은? [산업기사]

① 분석적 전략
② 통합적 전략
③ 직감적 전략
④ 감성적 전략

해설 마케팅 전략
• 직감적 전략 : 유능한 경영자를 중심으로 현실적, 즉각적인 대응능력을 가지고 단기적·즉흥적 해결에 효과적
• 분석적 전략 : 객관적으로 문제를 관찰·해결하기 위해 전문인을 투입하여 해결안 도출
• 통합적 전략 : 논리적인 분석에 의해 파악된 문제를 해결하기 위해 결과뿐 아니라 과정을 중시하는 총체적 문제해결

42 색채계획 과정에서 컬러 이미지의 계획 능력, 컬러 컨설턴트의 능력은 다음 어느 단계에서 크게 요구되는가? [기사]

① 색채환경분석
② 색채심리분석
③ 색채전달계획
④ 디자인에 적용

해설 ③ 컬러 컨설턴트의 역할은 클라이언트에게 목적에 맞는 결과를 전달하고자 하는 역할이 가장 강함으로 색채전달계획 단계에 능력이 요구된다.

43 다음 건물공간에 따른 색의 선택에 관한 설명 중 가장 적절치 않은 것은? [산]

① 사무실은 30%의 반사율을 가진 온회색(Warm Gray)이 적당하다.
② 상점에서 상품자체가 밝은 색채를 가진 경우 일반적으로 그 상품을 부드럽게 보이기 위해 같은 색채를 배경으로 한다.
③ 병원에서 회복기 환자실은 복숭아색 또는 부드러운 물색이 좋다.
④ 학교색채에 있어 밝은 연녹색, 물색의 벽은 집중력을 준다.

해설 ② 상점에서 상품자체가 밝은 색채를 가진 경우 밤색, 호두나무색, 상록색, 네이비블루 등을 사용하여 대비효과를 강하게 하는 것이 좋다.

44 시장세분화(Market Segmentation)의 방법이 아닌 것은? [산]

① 연령, 성별, 수입, 직업별로 나누는 인구학적 세분화
② 지역, 도시크기, 인구밀도 등으로 나누는 지리적 세분화
③ 문화, 종교, 사회 계층 등으로 나누는 사회 문화적 세분화
④ 제품의 색상이나 외관 등에 의한 이미지 세분화

해설 시장세분화의 기준
• 사회·경제적 변수 : 연령, 성별, 소득별, 가족수별, 가족의 라이프사이클별, 직업별, 사회계층별 등
• 지리적 변수 : 국내 각 지역, 도시와 지방, 해외의 각 시장지역
• 심리적 욕구변수 : 자기현시욕, 기호
• 구매동기 : 경제성, 품질, 안전성, 편리성 등

45 다음 내용은 어떠한 배색방법에 대해 기술한 것인가? [산]

비슷한 톤의 조합에 의한 배색기법으로 동일 색상의 사용을 원칙으로 하고 있고, 인접 혹은 유사 색상의 범위 내에서 선택한다. 톤의 차이가 비슷하여 색의 풍요로움을 전달시키는 데 유효하다.

① 톤온톤(Tone on Tone) 배색
② 톤인톤(Tone in Tone) 배색
③ 토널(Tonal) 배색
④ 비콜로(Bicolore) 배색

해설
① 톤을 겹친다라는 의미로 기본적으로 동일 색상에서 두 가지 톤의 명도차를 비교적 크게 둔 배색이다.
③ 톤인톤의 배색과 마찬가지로 유사한 톤으로 배색하며, 그중에서도 Dull 톤을 중심으로 채도를 낮게 하여 배색한다.
④ 보통 두 색 배색을 의미하는데, 프랑스어로 콜로는 색을, 비콜로란 두 색을 의미한다.

46 효과적인 멀티미디어 디자인을 위한 GUI(Graphic User Interface)의 원칙을 설명한 것 중 틀린 것은? [산]

① 일관성 – 화면을 디자인할 때 타이포그래피의 기술을 사용하는 것을 말한다.
② 경제성 – 커뮤니케이션에 꼭 필요한 요소들로 구성하고 디자인 대상물을 명료하게 표현하고 중요정보와 기타 정보를 명확히 구분한다.
③ 조직성 – 사용자에게 정보를 전달하고자 할 때 명백하고 일관성 있는 개념 구조를 제공한다.

43 ② 44 ④ 45 ② 46 ① 정답

④ 의사소통성 – 정보의 모습을 사용자의 특성에 적절하게 조절하는 적합성을 말하며 사용자의 연령, 사용시간, 교육수준, 성별, 기호 등을 고려하여 메타포 용어와 상징을 사용하여 디자인한다.

해설 ① 각각의 메뉴마다 일관된 작동방식이 사용자들의 편의를 도모할 수 있게 하는 것을 말한다.

47 다음 중 환경을 고려한 디자인방법과 거리가 먼 것은? [기사]

① 재료절약
② 제품수명 연장
③ 재활용, 재사용
④ 화학물로 폐기물 분해

해설 화학물 자체가 또 하나의 환경 파괴의 주범이 된다.

48 시각을 통해 느낄 수 있는 물체의 표면상 특징은? [기사]

① 매 스
② 텍스처
③ 색 조
④ 점 증

해설 ① 매스(Mass) : 부피를 가진 하나의 덩어리로 느껴지는 물체나 인체의 부분
③ 색 조
 • 빛깔의 조화
 • 색깔이 강하거나 약한 정도나 상태 또는 짙거나 옅은 정도나 상태 ≒ 토널리티
 • 색채와 같음
④ 점 증
 • 점점 많아지고 점점 불어남
 • 형이나 색 등이 점점 커지거나 밝아지는 것으로 움직임과 방향감을 느낄 수 있음

• 점증적인 변화, 색에서 명도와 채도 사이에 일정한 비례를 나타냄. 반복보다는 더욱 동적임(평면적 점증, 공간적 점증, 형태적 점증 / 원근 투시도법, 연속, 유도)

49 유기적 형태에 속하는 것은? [기사]

① 순수 형태
② 기하학적 형태
③ 자연 형태
④ 추상 형태

해설 • 유기적 형태 : 자연계에서 찾아볼 수 있는 매끄러운 곡선이나 곡면의 형태이다.
• 기하학적 형태 : 수적 법칙에 의해 생겨난 형태로 규칙적이며, 일정한 질서를 갖는다. 단순 · 명쾌한 조형적 감정을 유발하며, 합리적인 사고와 결부되어 형태적인 만족감을 준다.

50 형태지각심리의 4개 법칙에 해당되지 않는 것은? [기사]

① 보완성
② 접근성
③ 유사성
④ 폐쇄성

해설 형태지각심리(Gestalt Psychology)의 4개 법칙
• 접근성 : 근접한 것끼리 짝지어져 보이는 착시현상
• 유사성 : 형태, 규모, 색, 질감 등에 있어서 유사한 시각적 요소들이 연관되어 보이는 착시현상
• 연속성 : 유사한 배열이 하나의 묶음으로 지각되는, 공동운명의 법칙의 착시현상
• 폐쇄성 : 시각적 요소들이 어떤 형상을 지각하게 하는 데 있어서 폐쇄된 느낌을 주는 착시현상

51 디스플레이 디자인(Display Design)에 대한 설명 중 잘못된 것은? [기사]

① 물건을 공간에 배치, 구성, 연출하여 사람의 시선을 유도하는 강력한 이미지 표현이다.

② 디스플레이의 구성 요소는 상품, 고객, 장소, 시간이다.

③ POP(Point Of Purchase)는 비상업적 디스플레이에 활용된다.

④ 시각전달 수단으로서의 디스플레이는 사람, 물체, 환경을 상호 연결시킨다.

해설 ③ 구매시점광고(POP)는 상업적 디스플레이에 활용된다.

52 리디자인(Re-design)의 개념은? [기사]

① 신제품의 디자인 개발

② 제품디자인의 개선

③ 판매를 위한 디자인 개발

④ 제품판매를 위한 판촉활동

해설 리디자인(Re-design)
기존제품의 기능, 형태, 색채, 재료 등을 새롭게 개선하거나 개량하는 것으로 시대에 따른 소비자 선호도 등을 고려하여 적절하게 수정되어야 한다.

53 신문광고의 특징이 아닌 것은? [기사]

① 반복율과 보존율이 높다.

② 인쇄나 컬러의 질이 다양하지 않다.

③ 많은 신문을 따로 따로 취급해야 한다.

④ 광고의 수명이 짧고 독자의 계층을 선택하기 어렵다.

해설 ① 잡지광고의 특징이다.

54 다음 중 패션디자인의 주요 요소와 비교적 거리가 먼 것은? [기사]

① 선

② 재 질

③ 색 채

④ 장 식

해설 패션디자인의 주요 요소
• 선 : 옷을 입었을 때 실루엣과 깃, 주머니, 주름 등의 실루엣 안의 구성 선으로 나뉜다.
• 재질 : 옷 표면을 말하며, 섬유의 종류, 조직, 가공 등에 의해 달라진다.
• 색채 : 소비자가 가장 먼저 지각하는 것으로, 소비자의 구매결정에 큰 영향을 미친다.

55 색은 상품판매전략을 위한 커뮤니케이션에 있어서 매우 중요한 역할을 하고 있다. 이와 같은 목적으로 활용되는 색채언어 능력을 설명한 다음 내용 중 가장 거리가 먼 것은? [기사]

① 더욱 강한 영향을 주기 위해

② 눈의 착시현상을 창출하기 위해

③ 가독성을 낮추기 위해

④ 암시성을 주기 위해

해설 ③ 가독성을 높이기 위함이다.

56 사계절의 색채표현법을 도입한 미용 디자인의 퍼스널 컬러 진단법에서 정확한 진단을 위해 지켜야 할 사항이 아닌 것은? [산업기사]

① 메이크업을 하지 않은 얼굴로 시작한다.

② 자연광을 피한다.

③ 흰 천으로 머리와 의상의 색을 가리고 실시한다.

④ 봄, 여름, 가을, 겨울의 각 계절색상의 천을 대어보아 얼굴색의 변화를 관찰한다.

해설 ② 자연광 아래에서 실시한다.

57 로고, 심벌, 캐릭터뿐 아니라 명함 등의 서식류와 외부적으로 보이는 사인 시스템에서 기업의 이미지를 일관성 있게 보여주고 관리하는 시각디자인의 방법은? [산업기사]

① POP

② BI

③ Super Graphic

④ CIP

해설 CIP의 방법은 로고, 심볼, 캐릭터 등의 기본타입에서 서식류, 사인 등의 응용타입까지 일관성 있게 디자인을 적용시키는 것을 말한다.
① 구매시점(Point Of Purchase)
② 브랜드 이미지 개선과 구축(Brand Identity)
③ 건물의 외벽을 미관상 아름답게 구성한 실용적 기능의 시각디자인

58 다음 유행색에 대한 설명 중 잘못된 것은? [산업기사]

① 어떤 계절이나 일정기간 동안 특별히 많은 사람에 의해 입혀지고, 선호도가 높은 색이다.

② 유행예측 색으로 색채전문기관들에 의해 유행할 것으로 예측하는 색이다.

③ 패션산업에서는 실 시즌의 약 2년 전에 유행예측 색이 제안되고 있다.

④ 1992년에 설립된 한국유행색산업협회가 있지만 국제유행색협회와는 무관하게 국내활동에 국한되어 있다.

해설 ④ 1992년 설립된 한국유행색산업협회(현재 : 한국패션컬러센터)가 국제유행색협회에 공식적으로 참가하여 유행색을 제안하고 있다.

59 색채계획에 있어서 전체적 느낌을 전달할 수 있고 가장 넓은 면을 차지하는 색은? [산업기사]

① 강조색 　　　② 보조색

③ 주조색 　　　④ 분리색

해설 **배색방법**
• 주조색 : 전체의 느낌을 전달하는 색으로, 전체의 60~70% 이상을 차지한다.
• 보조색 : 주조색을 보조하는데 통일감 있는 보조색은 변화를 주는 역할을 담당하며 일반적으로 20~30% 정도의 사용을 권장한다.
• 강조색 : 악센트를 주는 포인트 역할을 하며, 전체의 5~10% 정도이므로 디자인 대상을 변화시키는 데 있어 손쉽게 활용할 수 있다.

60 다음 중 색채조절에 관한 설명으로 가장 올바른 것은? [산업기사]

① 시각작업을 할 때 그 명시도를 높이는 말이다.

② 색채를 적절히 혼합하는 것이다.

③ 디자인 제품제작에 쓰이는 말이다.

④ 작업 능률을 높이기 위하여 색채 계획을 세우는 것이다.

해설 색채조절은 생활을 보다 합리적이고 능률적으로 영위하기 위하여 색채를 알맞게 계획, 조절, 배치하는 것이다.

색채조절의 효과
- 과학적인 색채계획으로 신체의 피로를 줄이고, 눈의 피로를 막아주는 역할을 한다.
- 산만해지지 않고, 일에 대한 집중감을 높이므로 실수가 적다.
- 안전색채를 사용하므로 안전이 유지되고, 예상치 못한 사고가 줄어든다.
- 깨끗한 환경을 제공하므로 정리정돈 및 청소가 쉬워 진다.
- 건물의 내외를 보호하고, 유지하는 데 효과적이다.
- 일반적인 조건하에서 천장과 벽의 명도를 높여 조명의 효율을 높인다.

61 색채를 효율적으로 활용하기 위해 계획, 조직, 지휘, 조정, 통제하는 활동을 의미하는 것은? [산업기사]

① 색채관리
② 색채정책
③ 색채개발
④ 색채조사

해설 색채관리는 색을 개발하고 관리하는 모든 과정, 즉 계획, 조직, 지휘, 조정, 통제하는 모든 활동을 말한다.

62 다음 중 유행색에 가장 민감하게 색채계획을 해야 하는 것은? [산업기사]

① 주방용품
② 가전제품
③ 사무용품
④ 화장품

해설 패션, 뷰티제품이 가장 유행색에 민감하다.

63 미용 디자인에서 메이크업의 표현요소와 거리가 먼 것은? [산업기사]

① 색
② 형
③ 질 감
④ 대 비

해설 메이크업의 3대 표현요소는 색(Color), 형태(Type), 질감(Texture)이다.

64 미국적 디자인의 특성이 된 유선형이 대두된 시기는? [산업기사]

① 1900년대
② 1930년대
③ 1960년대
④ 1980년대

해설 1930년대에 들어서 미국에서는 기계 내부의 노출로 시각적 불쾌감을 주던 제품들에 외관을 씌우고, 유선형으로 디자인하여 대량 소비를 회복시켰다.

65 제품디자인 최종단계에서 실제 부품, 작동방법과 같은 기능을 부여한 시작모델은? [산업기사]

① 아이소타입 모델
② 프로토타입 모델
③ 프레젠테이션 모델
④ 러프 모델

해설 ② 최종 디자인이 결정된 후 만드는 제품의 완성
① 스위스에서 개발된 교육을 위한 시각기호로 국제적으로 통용되는 그림문자
③ 외관상 실제 제품에 가깝도록 만드는 단계
④ 스케치 모델

66 다음 중 색채의 공감각과 가장 관계없는 것은? [산업기사]

① 색채와 육감 ② 색채와 질감
③ 색채와 향 ④ 색채와 맛

해설 색채의 공감각은 오감(시각, 미각, 후각, 청각, 촉각)과 연결되는 개념이다.

67 미용디자인의 특성 중 거리가 먼 것은? [산업기사]

① 개인의 미적 욕구를 만족시킨다.
② 유행과 상관없이 오랜 시간을 들여 완성한다.
③ 보건위생상 안전해야 한다.
④ 사회활동에 도움이 되어야 한다.

해설 ② 유행에 민감하고 짧은 시간 안에 완성해야 한다.

68 형태의 개념요소와 거리가 먼 것은? [산업기사]

① 점 ② 선
③ 면 ④ 대비

해설 형태는 점, 선, 면에 의하여 이루어진다.

69 미용디자인에서 메이크업의 균형을 갖게 하는 요인이 아닌 것은? [산업기사]

① 상하의 균형
② 좌우대칭의 균형
③ 전체와 부분의 균형
④ 색의 균형

해설 메이크업의 3대 균형
• 좌우대칭의 균형
• 색의 균형
• 전체와 부분의 균형

70 체계적인 디자인교육의 시조라고 할 수 있으며 월터 그로피우스에 의해 시작된 디자인 학교는? [산업기사]

① 바우하우스
② 왕립 미술학교
③ 울름 조형대학
④ 작센대공립 미술학교

해설 바우하우스(Bauhaus)
• 독일공작연맹의 이념을 계승하여, 앙리 반벨데가 미술 공예학교를 세움으로서 시작됐다.
• 1919년 월터 그로피우스를 중심으로 독일의 바이마르에 설립된 조형학교를 설립하게 되었고, 완벽한 건축물이 모든 시각예술의 궁극적 목표라고 선언하고 교사와 학생이 함께 공동 목표의 실현에 힘썼다.

71 윌리엄 모리스(William Morris)의 디자인 운동과 관계가 먼 것은? [기사]

① 예술의 민주화 · 사회화 주창
② 중세고딕(Gothic)의 형식언어 추구
③ 레드하우스(Red House)의 건립
④ 베니스의 돌(The Stone of Venice) 저술

해설 ④는 존 러스킨의 작품이다.
존 러스킨(John Ruskin)
• 영국의 미술교육자, 사회사상가
• 1843년 낭만파의 풍경화가인 J. 터너를 변호하기 위하여 『근대 화가론(Morden Painters)』 집필, 논단의 주목을 끌었다.

- 1860년 이후에 그의 관심은 경제와 사회문제로 돌려져 사회사상가로서의 활동으로 전향, 전통파 경제학을 공격하고 인도주의적 경제학을 주장하였다. '성 조지 조합'을 설립하고 부친의 유산을 희사하였다.
- 1869년 모교인 옥스퍼드대학 미술교수로 임명되어 미술관을 창설하였다.
- 주요 저서 : 『근대화가』, 『베니스의 돌(The Stones of Venice)』(1851~1853), 『건축의 칠 등(The Seven lamps of Arshiteture)』(1849), 『참깨와 백합』(1865), 『러스킨 전집』(1903~1912), 『예술 의 경제학』(1857), 『최후의 사람에게』(1860), 『무네라 풀베리스』(1862~1863)

72 디자인 사조에서 대표적으로 사용된 색채의 특성에 관한 설명 중 잘못된 것은?

[산업기사]

① 다다이즘의 색은 화려한 면과 어두운 면을 동시에 갖고 있으면서, 극단적인 원색대비를 사용하기도 한다.
② 아르누보는 큐비즘의 영향을 받아, 차분하고 자연적인 색채를 사용하며, 공간적이고 입체적인 색채의 효과를 강조한다.
③ 옵 아트는 색의 원근감, 진출감을 흑과 백 또는 단일색조를 강조하여 사용한다.
④ 팝 아트는 복제성과 보편성을 강조하기 위하여 전체적으로 어두운 색조에 혼란한 강조색을 사용한다.

해설 ② 아르누보는 인상주의의 영향을 받아 환하고 연한 파스텔 계통의 부드러운 색조가 유행했으며, 부드럽고 연한 색조 또는 복잡한 이중적인 색채효과로 섬세한 분위기를 연출하였다.

73 19세기 말에서 20세기 초에 일어났던 양식운동으로서 자연물의 유기적형태를 빌려 건축의 외관이나 가구, 조명, 실내장식, 회화, 포스터 등을 장식할 때 사용되었던 양식은?

[산업기사]

① 아르누보(Art Nouveau)
② 미술 공예운동(Art and Craft Movement)
③ 데스틸(De Stijl)
④ 모더니즘(Modernism)

해설 아르누보
- 1900년 전후, 파리를 중심으로 일어난 신예술운동 아르누보는 새로운 예술(Nouveau)로 정의되며 심미주의적이고 장식적인 경향의 미술로 정의된다.
- 19세기 말에서 20세기 초에 일어났던 양식 운동으로 자연물의 유기적 형태를 빌려 건축의 외관 가구, 조명, 실내장식, 회화, 포스터 등을 장식할 때 사용되었던 양식이다.
- 식물의 모티브를 이용하여 장식적, 상징적 효과를 높인 사조이다.
- 인상주의의 영향을 받아 환하고 연한 파스텔 계통의 부드러운 색조가 유행했으며, 부드럽고 연한 색조 또는 복잡한 이중적인 색채효과로 섬세한 분위기를 연출하였다.

74 1960년대에 미국에서 일어난 추상 미술의 한 동향으로 색채의 시지각원리에 근거를 두고 시각적 환영과 지각 등 심리적 효과를 적극적으로 활용한 미술사조는?

[산업기사]

① 포스트 모던(Post-modern)
② 팝 아트 (Pop Art)
③ 옵 아트(Op Art)
④ 구성주의(Constructivism)

해설 옵 아트(Op Art)
1960년대에 미국에서 일어난 추상미술의 한 동향으로, 단순히 본다는 의미의 비주얼(Visual)보다는 넓은 의미로 인간의 시지각의 원리에 근거를 둔 추상적·기계적인 형태의 반복과 연속 등을 통한 시각적 환영, 지각, 색채의 물리적·심리적 효과와 관련된 것을 말한다.

75 병치 보색현상을 도입한 점묘화법으로 대표되며, 최초로 색채를 도구화한 미술 사조는? [산업기사]

① 인상파
② 야수파
③ 큐비즘
④ 아르누보

해설 인상파(Impressionism)
최초로 색을 도구화, 화가들 자신의 시각적 경험을 바탕으로 야외에서 실제로 보면서 작업함으로써 색채의 발전에 기여했으며 슈브럴과 루드의 영향으로 병치혼색의 회화적 표현인 점묘화법이 발달하였다. 대표적 화가로는 시냑, 쇠라, 모네, 고흐 등이 있다.

76 식물의 모티브를 이용하여 장식적, 상징적 효과를 높인 사조는? [산업기사]

① 아르누보
② 모더니즘
③ 기능주의
④ 기계미학

해설 ① 동식물의 모티브를 이용하여 장식적·상징적 효과를 높인 사조이다.

77 팝 아트(Pop Art)에 관한 설명 중 가장 적합한 것은? [기사]

① 인간의 시지각 원리에 근거한 것이다.
② 대중예술에서 유래된 말로, 1960년대에 뉴욕을 중심으로 전개되었던 미술의 한 경향을 가리킨다.
③ 여성의 주체성을 찾고자 한 운동이다.
④ 분해, 풀어헤침 등 파괴를 지칭하는 행위이다.

해설 ①은 옵 아트(Op Art)의 내용이다.
• 페미니즘 : 여성이라는 뜻의 라틴어 Femina에서 유래되었으며 남녀는 평등하며 본질적으로 가치가 동등하다는 이념이다.
• 해체주의 : 해체에 대한 통속적인 이해는 조립 또는 조형에 반하여 분해 또는 풀어 해침, 건설에 반하여 파괴(Destruction)을 의미한다.

78 바우하우스 출신으로 울름디자인 대학을 설립한 사람은? [기사]

① 발터 그로피우스
② 알 프레드바아
③ 막스 빌
④ 모흘리 나기

해설 • 막스 빌은 1955년 울름조형 대학을 설립하였다.
• 발터 그로피우스는 1919년 독일의 바이마르에 바우하우스를 설립하였다.

79 대중예술에서 유래된 말로, 1960년대에 뉴욕을 중심으로 전개되었던 미술의 한 경향을 가리키는 것은? [산업기사]

① 입체파(Cubism)
② 미래파(Futurism)
③ 팝 아트(Pop Art)
④ 구성주의(Constructivism)

해설 **팝 아트(Pop Art)**
1960년대 초에 미국과 영국에서 등장한 대중적 이미지를 차용한 미술로서 일상생활에서 흔히 볼 수 있는 물체, 특히 미국을 상징하는 테크놀로지와 매스 미디어의 소산(코카콜라, 마릴린 먼로의 얼굴, 미키 마우스)을 미술의 자원으로 높인 예술 장르로, 작가로는 앤디 워홀, 로이 리히텐슈타인 등이 있다.

80 원래는 낡은 가구를 모아 새로운 가구를 만든다는 의미 또는 저속한 모방예술을 의미하기도 하였으나 오늘날에 있어서는 예술의 수용방식이나 특수한 상태를 가리키는 말이 된 것은? [산업기사]

① 다다이즘
② 아르누보
③ 키 치
④ 포스트 모더니즘

해설 **키치(Kitch)**
• 키치는 '낡은 가구를 주워 모아 새로운 가구를 만든다'는 뜻이다.
• 저속한 모방예술을 의미하기도 한다.
• 예술의 수용방식이나 특수한 상태를 가리킨다.
• 고귀한 예술일지라도 감상자의 수준이나 관심에 따라 속물적인 이해가 가능하다.

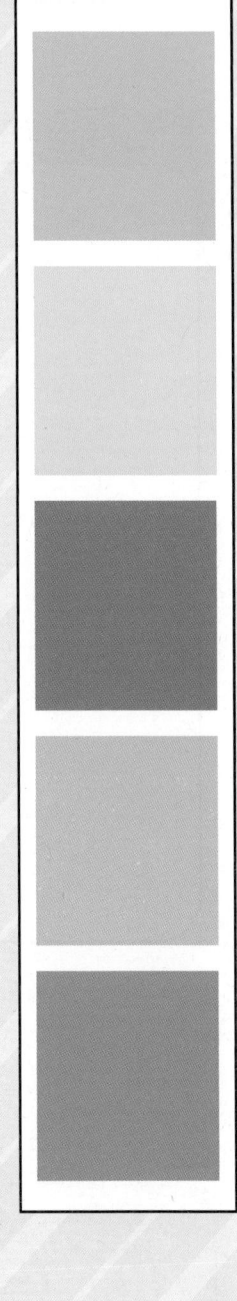

제 **3** 과목

색채관리

제1장 색 료
제2장 측 색
제3장 광원의 이해
제4장 디지털 색채
제5장 조 색
문제풀어보기

컬러리스트
기사 · 산업기사

필기

한권으로 끝내기

합격의 공식
시대에듀

잠깐!

자격증 · 공무원 · 금융/보험 · 면허증 · 언어/외국어 · 검정고시/독학사 · 기업체/취업
이 시대의 모든 합격! 시대에듀에서 합격하세요!
www.youtube.com → 시대에듀 → 구독

CHAPTER 01 색 료

● KEYWORD 색료, 안료와 연료, 재질 및 광택, 기타 소재

색 료

우리들의 주위에는 색을 내는 재료들이 무수히 많다. 선사시대 동굴벽화에도 사용되었던 카본 안료부터 동물의 피를 색재료로 사용하는 등 색료는 많은 발전을 거듭하여 오늘날에는 7천개 이상의 합성색료가 있다. 이 중에서 탄소원자를 포함하는가의 여부에 따라 유기색료와 무기색료로 나눈다. 원자나 분자 내부에 탄소를 포함한 것을 유기색료, 탄소를 포함하지 않은 색료를 무기색료하고 한다. 다시 염색이나 착색방식에 따라 염료와 안료로 나뉘게 된다. 염료는 물 및 대부분의 유기용제 녹아 섬유에 침투하여 착색되는 유색물질로서 투명감이 강하다. 안료는 물이나 유기용제에 녹지 않으며 별도의 접착제가 필요한 분말 상태의 착색제이다.

◐ 에너지 고저(高低)에 따른 색료의 고유색채

색료는 외부의 에너지를 받아 고유의 특성에 의해서 흡수와 반사현상을 통해 고유의 빛깔을 내게 된다. 이때, 원자나 분자의 색료는 여러 층의 전자들로 둘러싸인 에너지 궤도로 형성되어 있어, 외부의 에너지가 얼마만큼 흡수하고 방출하는가에 따라 불연속적인 스펙트럼을 갖게 된다. 여기서 원자나 분자가 높은 에너지 상태(여기상태)에서 낮은 에너지(기저상태)로 내려가면서 에너지가 방출되게 되며 원자의 구조에 따라서 고유의 색깔이 다르다.

┃ 보어의 원자모형도

에너지의 고저
• 여기상태 : 에너지가 원자나 분자 내부로 흡수되어 에너지가 높은 상태로 전이되는 상태
• 기저상태 : 에너지가 원자나 분자 외부로 방출되어 에너지가 낮은 상태로 전이되는 상태

(1) 화염테스트의 색깔 [1]

원자나 분자는 열을 가하게 되면 고유의 색깔을 내면서 탄다.

① 리튬(Lithium) : 주홍색

② 나트륨(Sodium) : 노란색

③ 포타슘(Potassium) : 자주색

④ 루비듐(Rubidium) : 빨강과 자주색

⑤ 칼슘(Calcium) : 오렌지와 자주색

(2) 불활성기체(不活性氣體)의 색

네온사인과 같은 단원자 상태의 기체를 불활성기체라고 하는데, 기체의 종류에 따라 특징적인 색을 띠게 된다. 1835년 패러데이는 저 압력의 가스에 전류를 흐르게 하면 가스에서 빛이 방출되는 것을 처음 알아냈는데, 이를 계기로 네온사인이나 수은등과 같은 광원이 발명되었다.

① 헬륨(Helium) : 노란색

② 네온(Neon) : 핑크와 빨간색

③ 아르곤(Argon) : 옅은 파랑 계열

색재(Colorant)

유기화학의 연구에 따르면 우리가 일반적으로 말하는 색을 띤 색료들은 수소를 이용하여 색을 첨가하거나 없앨 수도 있다. 1876년 독일의 화학자 비트(Witt)는 유기분자에서 색을 내는 색소를 알아냈는데, 유기분자에서 옥소크롬이라는 부분은 그 자체로는 색이 띠지 않지만, 분자의 색을 더 강하게 하는 것으로 알려져 있는 물질이다. 이것은 수소를 첨가하면 색을 없앨 수도 있고, 수소를 제거하게 되면 다시 색을 낼 수 있는 원리이다.

> **핵심 플러스!**
>
> **색재(Colorant)**
> 색의 감각을 주는 물질을 색소라 하며, 그 가운데서 물이나 유기용제에 녹지 않는 것을 안료, 물 및 대부분의 유기용제에 녹아 섬유에 침투하여 착색되는 유색물질을 염료라 한다.

[1] 한국색채학회 『컬러리스트 이론편』, 도서출판 국제, 2002, p.85~87

(1) 색재의 종류

① 카로틴(Carotin)

당근, 엽채류 등에 색소로 존재하며, 오렌지색을 내는 분자이다. $\alpha-$, $\beta-$, $\gamma-$ 카로틴의 3종이 있고, 비타민 A의 전구체인 카로티노이드(Carotinoid)의 하나이다.

■ 당근에 들어 있는 카로틴

> **카로틴, 크로세틴**
> 식물에서는 민들레, 천수국 등의 꽃, 호박, 살구 등의 열매나 당근, 고구마 등의 뿌리에 함유되어 노란색, 오렌지색, 빨간색을 띠게 한다. 동물에서는 버터와 같은 지방질, 계란의 노른자, 카나리아의 깃털, 바다가재류의 껍질 등에서 볼 수 있다. 또한, 샤프론이라고 알려진 크로커스 꽃가루에서도 얻어지는 색소이다.

② 클로로필(Chlorophyll)

엽록소라고 불리는 클로로필은 식물에서 녹색을 띠는 색소로 잘 알려져 있다. 중앙에 마그네슘 원자를 갖고 있는 것이 특징이며, 푸른색과 붉은색에서 강한 흡수가 일어나 녹색이나 연두색을 띠게 된다.

③ 헤모글로빈(Hemoglobin)

산소를 운반하는 헤모글로빈 분자는 철을 가지고 있어 붉은색을 띤다. 각 헤모글로빈 분자는 하나의

■ 채소에 들어 있는 클로로필

글로빈 주위에 4개의 헴 그룹이 둘러싸 4면체를 형성하고 있다. 분자무게의 4%를 차지하는 헴은 모두 철을 함유하고 있어 녹색과 노란색 영역에서 강한 흡수가 일어난다.

④ 헤모시아닌(Hemocyanin)

탈로시아닌 분자가 헤모시아닌 분자에 있으면서 중앙에 구리금속을 갖고 있어 게나 갑각류에서 푸른색의 피를 띠게 한다.

⑤ 멜라닌(Melanin)

검은색이나 갈색을 띠는 생물학적 색소를 말한다. 멜라닌은 아미노산의 일종인 티로신의 대사과정 중 마지막 생성물로서 사람의 피부에 있는 점이나 기미, 그리고 대다수 흑인들의 피부에서 멜라닌 세포가 관찰되며, 표피에서는 갈색의 넓게 퍼진 점들로 존재한다.

⑥ 플라보노이드(Flavonoid)

흰색, 노란색, 빨간색, 파란색을 주는 안료인데 그 구조는 플라본이라는 화합물과 연관되어 있다. 플라본은 앵초 꽃에서 처음 추출되었는데, 원래는 색깔을 띠지 않지만, 옥소크롬을 하나 첨가하면 플라보노이드가 되어 노란색을 띠게 되고, 하나 더 첨가하면 퀘르세틴이 되어 오렌지색을 띠게 된다.

㉠ 플라본(Flavone)

식물 색소의 하나. 플라본은 흰색이나 크림색, 담황색을 내는 색소로 바늘 모양의 결정으로 물에는 녹지 않고 진한 황산 용액에서 보라색 형광을 낸다. 야채를 뜨거운 물에 익히게 되면 담황색 물로 변하는 것도 플라본이 포함되어 있기 때문이다.

㉡ 안토시아닌(Anthocyanin)

플라보노이드 중에서 녹색을 강하게 흡수하는 안토시

■ 수 국

아닌은 빨강과 푸른색을 반사하여 다양한 보라색과 붉은색을 띠게 되고, 과꽃이나 국화, 포도주 등에서도 안토시아닌과 관계된 색소이다. 주로 PH의 농도에 의해 색이 변하는 것이 특징이며, 산성에서는 빨강으로, 중성에서는 보라, 알칼리성에서는 파란색으로 변화한다.

⑦ 모브(Mauve)

아닐린 염료에 속하는 합성유기염료(合成有機染料)로 모베인 또는 아닐린-바이올렛(Aniline violet)이라고도 한다. 최초의 합성염료로 유명한데, n-페닐페노사프라닌 등을 주성분으로 하는 아진계 염기성 염료이며, 순수한 것은 적색을 띤 보라색 결정 또는 분말로, 사용 후에는 흐릿한 보라색이 된다. 모브의 합성은 1856년 퍼킨(Perkin)에 의해 실현되었으며 그 후 오늘날의 염료공업의 출발점이 된 점에서 의의가 크다.

(2) 색재의 탄소의 유무에 따른 분류

안료란 재료에 색을 나타내어 주고 광택과 도막 강도를 증가시키는 역할을 한다. 원자나 분자 내부에 탄소를 포함하는 것을 유기안료라고 하고, 탄소가 포함되어 있지 않은 색료를 무기안료라고 부른다.

중★요 ① 유기안료

㉠ 2차 세계대전 후에 출현한 유기안료는 금속화합물의 형태인 레이크 안료와 물에 녹지 않는 염료를 그대로 사용한 색소안료를 말하고, 인쇄잉크, 도료, 섬유, 수지 날염 등에 쓰인다.

㉡ 유기안료는 물에 잘 녹지 않는 금속화합물 형태와 물에 잘 녹는 안료로 크게 구분한다.

㉢ 선명한 색조, 높은 착색력, 투명성이 높아 도료나 고무, 플라스틱의 착색, 안료의 날염, 합성섬유의 원액 착색 등에 두루 사용된다.

㉣ 유기안료의 종류

색 계 열	종 류
노 랑	한자옐로(Hanja Yellow)
빨 강	트로이신 레드(Troicin Red), 퍼머넌트 레드(Permanent Red)
파 랑	프탈로시아닌블루(Phthalocyanine Blue)

② 무기안료

㉠ 무기안료는 인류가 사용한 가장 오래된 색재이다.

㉡ 광물성 안료라고도 하며 아연, 티탄, 철, 구리, 크롬 등이 대표적인 무기색료이다.

㉢ 은폐력이 크고 강한 빛에 잘 견디며 변색되지 않는 것이 장점이다.

ㄹ 도료, 잉크, 크레용, 고무, 통신기계, 요업제품 등에 사용된다.

ㅁ 유기안료에 비해 불투명하고 농도도 불충분해서 색채가 선명치 않은 단점도 있다.

■ 프탈로시아닌블루(유기안료)

■ 티탄석(무기안료)

중★요 유기안료와 무기안료의 비교

유기안료	무기안료
• 내광성, 내열성이 떨어진다. • 무기안료에 비해 빛깔이 선명하다. • 착색력도 크다. • 유기용제에 녹아 색이 번질 수 있다. • 여러 가지 색채를 만들 수 있다. • 인쇄잉크, 도료, 섬유, 수지날염, 플라스틱 착색 등에 사용된다.	• 내광성(耐光性), 내열성이 크다. • 유기안료에 비해 착색력은 약하고 색조도 선명치 않다. • 물, 기름, 알코올 등 대개의 유기용제에 녹지 않는다. • 다른 안료에 섞어서 빛깔을 엷게 하거나 은폐력을 크게 하는 데도 사용된다. • 특수안료로는 형광안료가 있다. • 가격이 저렴하고 사용량도 많다. • 도료, 인쇄잉크, 크레용, 고무, 건축재료 등이 있다.

③ 체질안료

백색안료 중에서 바라이트, 호분, 백악, 클레이, 석고 등을 말하는 것으로 유기안료에 비해 불투명하고 농도도 불충분해서 색채가 선명치 않다.

④ 특수안료

형광등, 브라운관, 야광도료 등에 사용되는 형광안료를 들 수 있다.

■ 석고결정 [2]

⑤ 카본 안료

천연가스에서 만들어진 그을음을 말하고 램프블랙(Lamp Black)이나 소나무 뿌리로 만들어진 송연(松烟), 뼈로 만들어진 본 블랙(Bone Black) 등이 있다.

⑥ 금속안료

구리와 아연합금의 분말로 만든 금가루나 알루미늄을 분말화한 은가루 등이 대표적인 금속안료이다.

[2] http://100.naver.com/4

(3) 색료의 착색방식에 따른 분류

색료는 착색방식에 따라 안료와 염료로 나뉜다. 인류에게 가장 오래된 염료 중 하나가 바로 인디고(Indigo)라는 것인데 청바지의 색으로 잘 알려져 있다. 1856년 영국의 퍼킨(Perkin)에 의해 모브(Mauve)를 처음 인공합성에 성공하게 되었는데, 이것은 아닐린이라는 말라리아 치료제를 발명하는 중간에 발견된 보라색의 염료였다. 오늘날에는 수많은 염료와 안료가 등장해 있다.

① 염료(Dye)

용해된 상태에서 직물이나 종이, 머리카락에 착색되는 것을 말하며, 분자가 직물에 흡착되어 세탁 때 씻겨 내려가지 않는 것을 말한다.

② 적절한 안료입자의 크기

적절한 크기의 안료입자를 합성하는 데 필요한 조건은 반응조건, 희석제의 종류, 건조조건이다. 이 세 가지 조건에 의해 반사율의 차이를 보인다.

> **핵심 플러스!**
>
> **염료와 안료의 차이점**
>
> 일반적으로 용매에 용해된 상태로 사용하는 것을 염료(Dye), 용매에 분산시켜 입자상태로 사용하는 것을 안료(Pigment)라고 한다. 염료는 물, 대부분의 유기용제에 녹아 섬유 물질이나 가죽 등을 염색하는데 주로 쓰이는 색소를 말하고, 안료는 물이나 기름 등에 녹지 않는 분말형태의 착색제를 말한다. 염료는 의류 등 섬유 물질에 주로 색을 입힐 때 주로 쓰이고, 안료의 경우는 전색제의 도움에 의해 물체에 색이 도포되거나 또는 물체 중에 미세하게 분산되어 착색된다.

 안료와 염료

🔵 안료(Pigment)

안료는 구석기시대의 동굴벽화에서부터 사용된 인류의 오래된 색재이다. 산화철, 산화망간, 목탄 등과 낙타의 피와 같은 유기안료까지 여러 가지의 안료가 존재한다. 오늘날에는 합성안료를 많이 사용하고 있으며, 반응조건, 건조조건, 희석제의

> **핵심 플러스!**
>
> **안료의 특성**
> - 분말 형태를 띠며 불투명하다.
> - 소재에 대한 표면 친화력이 없다.
> - 별도의 접착제가 필요로 한다.
> - 전색제에 섞어서 도료, 인쇄잉크, 건축재료, 그림물감 등에 사용된다.

종류 등에 따라 적절한 안료입자를 형성하는데 안료입자가 작을수록 전체 표면적이 커져서 빛을 더 잘 반사할 수 있지만 동시에 산란도가 커지므로 적절한 입자크기를 유지하도록 한다.

> **핵심 플러스!**
>
> **컬러 인덱스(Color Index)**
> - 공업적으로 제조·판매되고 있는 합성염료나 안료를 종속, 색상, 화학 구조에 따라 정리·분류한 데이터베이스를 말한다. 컬러 인덱스는 컬러 인덱스 분류명(Color Index Generic Name : C. I. Generic name)과 합성염료나 안료를 화학 구조별로 종속과 색상으로 분류하고 컬러 인덱스 번호(color index number: C.I. Number)를 부여하였다.

컬러 인덱스에서 얻을 수 있는 정보로는 염료와 안료에 대한 화학적인 구조, 염료와 안료의 활용 방법과 견뢰성, 제조사의 이름뿐만 아니라 판매 업체에 관한 정보도 얻을 수 있다. 컬러 인덱스 3판에는 22가지의 사용용도에 따른 분류와 31가지의 화학물질명의 범주가 주어져 있다.
• 컬러 인덱스 제3판 : 약 9,000개 이상의 염료와 약 600개의 안료가 수록되어 있다.

(1) 도 료

> **핵심 플러스!**
>
> **도료의 기능**
> 도료는 기본적인 기능인 보호기능인 내수성, 내온성, 방식성, 내마모성 등과 함께 특수 기능인 방화성, 전기절연 등의 효과를 가져 올 수 있다.

① 고체물체의 표면에 칠하여 피도면에 건조도막을 형성하여, 물체의 표면을 보호하고 외관을 아름답게 하기 위해 사용하는 것을 도료라고 한다.

② 유성도료로는 유성페인트(보일류+안료)가 있다.

③ **유성바니쉬(수지+건성유)** : 천연수지나 합성수지를 지방유와 결합하고 건조제, 용제를 사용하여 희석한 것을 말한다.

④ **유성에나멜페인트(유성바니쉬+안료)** : 천연수지·합성수지 또는 역청질과 같은 건성유를 혼합하여 나프타 등의 용제로 희석한 유성니스를 전색제로 하는 도료이다. 건조, 광택, 경도는 좋으나 내후성이 떨어진다.

⑤ **수성도료** : 안료에 수용성의 유기질 전색제(카세인, 석고 등)를 배합한 것으로 내수성과 내구성이 약하다.

⑥ **합성수지도료** : 도료 중에서 가장 종류가 많으며 합성수지 화학이 발전함에 따라 새로운 도료들이 개발되고 있다. 내알카리성이기 때문에 콘크리트나 모르타르의 마무리 도료에 쓰인다. 유성도료보다 강하고 내성이 뛰어난 도막을 형성한다.

⑦ **천연수지도료** : 옷, 캐슈계 도료, 유성페인트, 유성에나멜, 주정도료 등이 있다. 천연도료이기 때문에 우아하고 깊이 있는 광택성을 가지는 도막을 형성한다.

⑧ **에나멜도료(Enamel Paint)** : 유성도료에 수지류를 혼합한 것을 말한다. 비교적 건조가 빠르며 광택이 강하고 주로 장식용으로 사용된다.

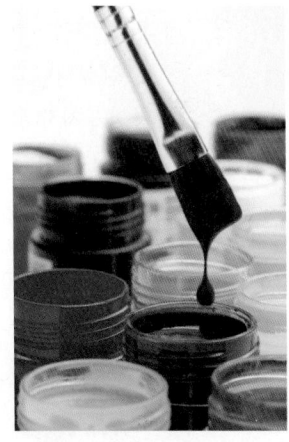

▌도 료

(2) 도료의 형성

① **전색제** : 도료의 최종 목적인 도막의 주된 성분을 말하며, 수지나 유지, 셀룰로스, 아마씨 기름, 합성수지, 천연수지, 보일유, 테레핀, 페트롤 등이 모두 전색제에 속한다. 안료(顔料)를 포함한 도료로, 고체성분의 안료를 도장면(塗裝面)에 밀착시켜 도막(塗膜)을 형성하게 하는 액체성분을 말한다.

② **도막성분의 부요소(용제)** : 도료의 분산, 건조, 경화 등의 도장작업의 향상을 위해(잘 섞이도록) 첨가되는 용제를 말한다.

③ **도막조 요소(첨가제/보조제)** : 도료를 칠하기 쉽게 하기 위해 첨가하는 것을 말한다.

> **Tip!** • 투명도료 = 전색제 + 부요소 + 조요소
> • 유색도료 = 전색제 + 부요소 + 조요소 + 안료

◯ 염 료

물 및 대부분의 유기용제에 녹아 섬유에 침투하여 착색되는 유색물질을 말하며 천연염료와 인조염료로 나뉜다. 1856년 영국의 퍼킨스(모브 ; Mauve, 보라색)에 의해 처음으로 합성안료가 개발되었다.

> **핵심 플러스!**
>
> **염료(Dye)의 특징**
> • 물이나 유기용제에 용해된다.
> • 대부분 액체형태를 띠며 투명성이 높다.
> • 표면친화력이 높아 섬유 등에 침투하여 염착시키므로 별도의 접착제가 필요하지 않는다.
> • 방직, 피혁, 잉크, 종이 목재 및 식품 등의 염색에 사용된다.

중★요 (1) 천연염료

자연 그대로 또는 약간의 가공에 의해 염료로 쓸 수 있는 것을 말하며, 합성염료에 비해 견뢰도가 낮고 색조가 선명하지 않으며, 복잡한 염색법의 필요성 때문에 점차 합성염료로 대체되는 실정이다. 합성염료보다 우아하고 부드러운 색감, 독특한 색채를 보여준다.

(2) 천연염료의 종류

① 식물염료

 ㉠ 홍색 : 꼭두서니(뿌리), 오미자, 홍화(꽃), 소목(심재), 다목, 오배자, 자초(뿌리)

 ㉡ 황색 : 치자(열매), 황련, 황백(나무껍질), 울금 (뿌리)

 ㉢ 청색 : 쪽(잎), 인디고

> **색료의 여러 가지 특징**
>
> • 블리드 : 일반적으로 안료는 용제에 녹지 않지만 염료와 같이 용해성을 띠는 성질을 블리드라고 한다.
> • 광변색(Photochromism) : 광 노출에 기인하는 뚜렷한 표본의 가열을 수반하지 않은 시료색의 가역적인 변화를 말한다.
> • 열변색(Thermochromism) : 온도변화에 따른 색의 변화를 말한다.
> • 간섭 박편 : 색료는 일반적으로 천연 진주 및 진주층과 닮은 외관을 부여하기 위하여 사용되는데 진주광택 박편은 높은 굴절률을 갖는 얇고 투명한 판으로써 부분적으로는 빛을 반사시키고 부분적으로는 빛을 투과시킨다. 간섭현상을 이용하여 얇은 간섭색을 만드는 박편을 간섭 박편 혹은 간섭안료라고 한다.[3]

> **Tip!** 인디고 : 인류에게 알려진 오래된 염료 중의 하나로 벵갈, 자바 등 아시아 여러 곳에서 자라는 토종식물에서 얻어지며, 우리에게 청바지의 색깔로 잘 알려져 있는 천연염료이다.

■ 꼭두서니

■ 홍 화

3) Roy, S. Bearns 지음, 조맹섭 외, 『색채학원론』, 시그마프레스, 2003, p.156~157

▌ 오배자

▌ 소 목

▌ 카레의 주원료인 강황(울금)

▌ 치 자

▌ 쪽

② 동물염료

　　㉠ 자주색, 진홍색 : 패자

　　㉡ 적색, 적갈색 : 코치닐(Cochineal, 연지충)

　　㉢ 세피아 : 오징어 먹(어두운 회갈색-10YR 2.5/2)

③ 광물염료

　　크롬황, 크롬 주황, 망간, 타닌 철흑, 카키 등이 있으며 주로 그림물감의 소재가 된다.

종★요 **(3) 염료의 합성에 따른 분류**

① 직접염료(Substantive Dye) – 면, 마, 양모, 레이온
 ㉠ 장점 : 분말상태로 찬물이나 더운물에 간단하게 용해되고 혼색이 자유로워 손쉽게 사용할
 수 있다.
 ㉡ 단점 : 세탁이나 햇빛에 약하여 탈색하기 쉽다.

② 산성 염료(酸性染料, Acid Dye) – 견, 양모, 나일론
 ㉠ 분자 안에 술폰기 · 카르복시기 · 니트로기 등 산성기를 가진 수용성(水溶性) 염료의 총칭으
 로 산성기를 가진 중간체에서 만들거나 색소를 발연황산(發煙黃酸) 등으로 술폰화한다.
 아조 · 안트라퀴논 · 트리페닐메탄 · 크산틴 염료 등이 있으며, 종류는 1,000종 이상에 이르
 나 주체(主體)는 아조염료이다. 주요 용도는 양모의 염색이며, 피혁 · 종이 · 셀룰로이드 · 레
 이크안료 · 잉크 · 식용색소 · 지시약 등 용도가 넓다.
 ㉡ 특징 : 색상이 선명하고 일광에는 강하지만 세탁에는 약한 성질이 있다.

③ 염기성 염료(鹽基性染料, Basic Dye) – 견, 양모, 마, 아크릴
 ㉠ 아미노기나 이미노기를 가지고 술폰산기를 가지지 않는 염료로 수용성이며 수용액 중에서
 발색 부분이 양이온이 되므로 카티온 염료(Cation Dye)라고도 한다. 식물성 섬유에 매염제로
 타닌을 사용하면 착색력이 좋아진다.
 ㉡ 특징 : 잡화, 잉크류, 종이, 피혁의 염색에 사용되며 색조가 선명하고 착색력이 높은 반면
 햇빛, 세탁, 산, 알칼리, 표백분말에 강하다.

④ 건염염료(Vat Dye)
 알칼리 성환원제를 첨가하여 셀룰로오스계 섬유의 염색에 가장 적합하고 동물성 섬유에도
 널리 쓰이며 햇빛, 세탁에 강하다. 이것은 용해될 수 있도록 환원된 상태로 섬유에 스며든
 다음 산화되고, 용해되지 않는 본래의 상태로 되돌린다. 중세유럽에서 사용하기 시작하였고,
 인디고를 발효시키는 데 쓰였던 Vat(통)에서 유래되었다.

⑤ 반응성 염료(反應性染料, Reactive Dyestuff)
 염색 중에 섬유와 화학반응을 일으켜 고착(固着)하는 염료의 총칭이다. 염료분자 내에 반응성인
 활성기(活性基)를 가지며, 이것이 염색과정 중에 섬유와 반응하여 염료와 섬유 사이에 공유결합
 (共有結合)을 만든다. 1956년 영국의 ICI사(社)가 프로시온 염료라는 상품명으로 생산을 개시하
 여, 그 후 급속히 발달하였다. 현재는 셀룰로오스 섬유용 외에 양모 · 나일론용 등 여러 종류가
 생산되고 있다. 염색물은 색상이 선명하고 세탁에 견디며, 햇빛에도 강한 특징을 갖는다.

⑥ 형광염료(Fluorescent Dye)
 화학적 성분은 스틸벤, 이미다졸, 쿠마린유도체 등이며, 소량만 사용해야 하고, 어느 한도량을
 넘으면 백색도가 줄고 청색이 되어 버리는 형광을 발하는 염료를 말한다. 주로 종이, 합성섬유,
 합성수지, 펄프, 양모 등을 보다 희게 하기 위해 사용된다.

안료와 염료 핵심정리

안 료	염 료
탄소의 유무에 따라 원자나 분자내부에 탄소를 포함하는 것을 유기안료라고 하고, 탄소가 포함되어 있지 않은 색료를 무기안료라고 부른다. 안료의 특징은 별도의 접착제가 필요한 분말 상의 착색제로서 재료에 색을 나타내어 주고 광택과 도막 강도를 증가시키는 역할을 한다. 주로 공업, 산업, 건축 등 제반분야에 사용된다.	물에 용해되어 섬유와 친화성을 갖는 물질로서 염색하려는 섬유분자 사이에 파고들어 화학결합의 형태로 또는 흡착된 형태로 안정화되어 색을 나타낸다. 염료는 천연염료와 인조염료로 나뉘는데 천연염료는 합성염료에 비해 견뢰도가 낮고 색조가 선명하지 않다. 그러나 천연염료만의 우아하고 고급스러운 독특한 색채를 보여준다.

 재질 및 광택

재질 및 광택

(1) 재 질
소재의 표면구조에 따라 생기는 물체의 속성을 말한다.

중★요 (2) 광 택
색채소재를 바라보는 각도에 따라 다르며 표면의 매끄러움으로 결정된다. 현재 광택도는 100을 기준으로 0은 완전무광택, 30~40은 반광택, 50~70은 고광택, 70 이상은 완전광택으로 분류하고 있다.

광택의 평가

(1) 변각광도분포(Goniophotometric Distribution)
광원의 위치와 시료 면에 대한 입사각을 고정하여 수광기의 회전각과 빛을 받는 양의 관계를 나타내는 것이 변각광도분포라고 한다.

(2) 경면광택도(Specular Gloss)
유리면을 기준으로 측정하는 방법으로, 종이섬유는 85°, 75°이고, 도장 면·타일·법랑 등은 60°, 45°, 금속 고광택 도장은 20°이다.

(3) 선명광택도(Distinctness of Image Gloss)

소재에 도형을 비추어 비춰진 도형에 모양의 선명도로 광택을 측정하는 방법이다.

(4) 대비광택도(對比光澤度)

두 개의 다른 조건에서 측정한 반사 광속과 비교하여 나타내는 방법으로 편광 대비광택도 등의 종류가 있다.

핵심 플러스!

광택도
• 물체 표면의 정반사광의 강도에 따른 표면의 반사형태를 수치로 표시하는 방법이다.
• Black Glass의 광택을 기준으로 설정한다.
• 수치가 적을수록 광택량은 작아진다.
• 광택을 측정하는 기준각도가 정해져 있다.
• 제지산업 등에서 많이 활용한다.

기타 소재

● 의류소재

(1) 섬유의 종류

① 면

면섬유는 목화에서 추출한 섬유로서 천연 식물성섬유에 속한다. 부드럽고 흡습성이 강하나 견이나 마에 비하여 광택이 적다. 면직물은 실의 구조나 재질의 차이가 커서 두꺼운 데님에서부터 얇고 비치는 오간디, 표면을 기모시킨 융 등 매우 다양하다. 면직물은 시원함, 부드러움, 흡습력, 세척성 때문에 특히 여름 옷감으로 상당히 유용하게 쓰인다. 또한, 염착력이 우수하여 염색이 잘되는 특성도 있다.

② 마

마직물은 아마, 저마, 대마 등의 초피섬유에서 추출한 식물성 섬유로써 스스로 형태를 유지하는 특성을 갖고 있으며 시원한 느낌을 갖게 한다. 마직물의 이러한 특성은 마섬유의 낮은 유연성과 낮은 열전도율에 기인한다.

③ 견

견 섬유는 누에고치에서 추출한 동물성 섬유로, 필라멘트 사로 되어있어 견직물 특유의 부드러운 광택과 손맛을 느끼게 하며, 이러한 특징으로 인하여 오랫동안 섬유의 여왕으로 일컬어져 왔다. 친수성 섬유이므로 폴리에스테르 직물이 주는 찬 느낌과 달리 따뜻한 느낌을 준다.

④ 모

양모는 면양에서 추출한 양의 털로, 신축성과 탄성이 높기 때문에 옷감을 만들어 놓았을 때 구김이 덜 가고 형체의 안정성이 높다. 열과 습기를 압력과 함께 가하면 형체를 잘 만들고 형체가 쉽게 풀어지지 않으므로 옷감 자체로 형태를 만드는 디자인에 좋다. 또한, 양모직물은 일반적으로 빛을 흡수하여 침착하고 깊이 있는 색채로 품위 있어 보인다.

⑤ 화학섬유

　㉠ 레이온

목재 또는 무명의 부스러기 등을 적당한 화학적 방법으로 처리하여 순수한 섬유소로 이루어진 펄프를 만들고 화학적으로 이를 용해한 다음 다시 섬유로 응고시킨 것을 말한다. 19세기 후반부터 인공적으로 견사(絹絲)를 만들려고 시도하여, 1892년에 섬유소의 용액(비스코스)으로부터 견사가 아닌 지금의 비스코스 레이온을 만들었다. 아직 천연섬유의 우수성에는 미치지 못하지만, 그 독자성·실용성은 높이 평가되고 있으며, 의생활에 커다란 변혁을 가져온 것이 사실이다.

　㉡ 아세테이트

아세틸셀룰로스로부터 생산되는 반합성섬유로 아세테이트 레이온이라고도 한다. 원료는 면실(綿實) 린터의 셀룰로스(섬유소)이다. 셀룰로스 분자는 1단위당 3개의 수산기를 갖는데, 그 수산기를 아세트산 무수물과 소량의 황산으로 처리하면 아세틸화하는데, 이 아세틸화의 정도에 따라 여러 가지 제품이 만들어진다. 무명에 비해 가볍고 수분을 적게 흡수하며 부드럽다. 속내의 안감에 적합하다.

　㉢ 나일론

합성고분자 폴리아미드의 총칭으로 아미드결합 −CONH−으로 연결되어 있으며, 사슬 모양의 고분자이다. W. H. 캐러더스가 뒤퐁사(社)에서 연구를 거듭하여 1938년 이듬해부터 나일론 스타킹 시판을 시작으로 세계 최초의 본격적인 합성섬유로서 판매되었다.

플라스틱소재

(1) 플라스틱의 특성

가소성(可塑性) 물질이라는 의미로, 가열·가압 또는 이 두 가지에 의해서 성형(成型)이 가능한 재료 또는 이런 재료를 사용한 수지제품(樹脂製品)을 말한다. 1868년 미국에서 상아로 된 당구공의 대용품으로 발명한 셀룰로이드가 최초의 플라스틱인데, 열가소성과 열경화성으로 크게 구분된다. 대량생산이 용이하고 가격이 저렴하고 가벼운 특성으로 많은 제품의 재료로 사용되고 있다.

(2) 플라스틱의 장점과 단점

장 점	단 점
• 대량생산이 용이하다. • 가격이 저렴하다. • 가볍고, 압축이나 성형이 자유롭다. • 다른 재료와의 친화성이 높다. • 다양한 색을 얻을 수 있다.	• 강도가 약하여 잘 깨질 수 있다. • 온도에 의해 변형되거나 표면에 흠집이 가기 쉽다. • 팽창이나 수축의 변화가 크다. • 일광에 매우 약하여 변색되기 쉽다. • 정전기 발생이 크다. • 환경오염 물질이 많이 나온다.

형광색재(Fluorescent)

형광의 대표적인 예는 일반적으로 사용되는 형광등을 들 수 있다. 튜브내부에 낮은 기압의 수은이 들어있는데, 수은은 전류가 흐르게 되면 여기상태로 갔다가 기저상태로 돌아오면서 가시광선의 빛으로 바뀐다.

(1) 형광색재의 특징

흰 천이나 종이의 표백을 위해 사용하는 것으로, 자외선을 흡수하여 일정한 파장의 가시광선을 형광으로서 발하는 성질을 이용한다. 주로 무명, 종이, 양모 합성섬유의 증백에 사용되나 소량 사용할 경우 백색도가 증가하지만 대량을 사용하면 황색도가 증가하게 되니 주의를 요하게 된다.

(2) 형광색재의 종류

① 형 광

형광을 내는 플루오레신은 페놀탈레인과 관련된 염료이다. 이는 강한 녹색의 형광을 내는 노란색의 염료이며, 안전모나 형광펜에서 볼 수 있는 염료이다.

주로 형광안료는 원래 지닌 색 이외에도 광원에 포함된 자외선을 받아들여 장파장 계열의 파장으로 재방사하는 성질을 갖고 있어 원래의 색감보다 환한 색채효과를 자아낸다.

② 인광(Phosphor)

자외선이나 전자 빔을 쬐면 빛을 내는 고체물질로써, 형광안료와 같이 조명을 받은 후 장파장 계열의 색광으로 재방사하는 것은 같으나 인광의 경우에는 흡수한 자외선을 긴 시간동안 천천히 재방사하는 성질로 안전 표지판이나 시계의 문자 등에 널리 사용되고 있다.

③ 반딧불

분자에 의해 외부의 빛을 이용하지 않고 연속적인 화학반응을 통하여 여기상태로 간 후 빛을 발하는 반딧불이나 물고기 등도 형광의 빛을 낸다고 알려져 있다.

④ 형광색의 활용 예

㉠ 야간도로교통 표시색

㉡ 해양에서의 구조복의 색

㉢ 안전표시

음식재료

식용으로 사용되는 색료의 경우에는 인체에 유해하지 않아야 하는 것이 가장 중요하다. 음료수나 과자류에 주로 식품첨가제로 사용되고 있으며 대부분이 합성염료를 사용하지만, 천연염료에서 추출하려는 노력이 시도되고 있는 추세이다.

인쇄방식

(1) 볼록판인쇄

인쇄물이 선명하고 강한 느낌을 준다. 판의 화선
부(Printing : 인쇄용 판면에서 인쇄잉크가 묻는
부분)가 볼록하게 나와서 인쇄물의 뒷면에 눌린
자국이 있다. 목판, 활판, 고무판, 리놀륨 판화,
신문잉크, 경 인쇄용 잉크, 볼록판 윤전잉크,
플렉소 인쇄잉크 등

❚ 목판화

(2) 평판인쇄

물과 기름의 반발원리를 이용한 인쇄방식으로 화선부와 비화선부의 높이 차이가 없다. 제판할
때 미리 화선부에는 유성잉크만 묻게 하고, 비화선부에는 수분만 받아들이도록 광화학처리를 한다.
상업 인쇄물인 캘린더, 포스터, 카탈로그, 광고, 지도, 컬러 인쇄, 신문, 낱장평판인쇄, 오프셋
윤전잉크, 평판신문잉크 등이 있다.

① 오프셋 인쇄(Offset Printing)

판에 직접 피인쇄물(被印刷物)에 인쇄를 하지
않고, 중개 구실을 하는 고무 블랭킷에 일단
전사인쇄(轉寫印刷)한 다음, 용지에 인쇄하는
방법이다. 금속평판인쇄(金屬平版印刷)는 대
부분 오프셋에 의해 인쇄되므로, 일반적으로
오프셋 인쇄는 금속평판인쇄와 같은 뜻으로
쓰이고 있다.

> **오프셋 인쇄**
> 인쇄판을 감는 판동(版胴)・고무블랭킷・압동
> (壓胴)의 3개의 원통(圓筒)으로 조립되어 있다.
> 판면의 비화선부(非畵線部)에 잉크의 부착을
> 막는 적심물을 주는 장치가 있는 것이 오프셋
> 인쇄기의 특색이며, 모두 윤전식 인쇄기이다.

② 석판화

잉크가 스며들지 않는 판(유리, 돌 등)에 그림을 그려 찍어내는 형식의 판화로 보통 석판화를
평판화라 부른다. 물과 기름의 반발 원리를 이용하여 제작, 펜, 붓 등의 농담과 터치가 그대로
살아나 회화적인 표현이 가능하다.

③ 모노타이프 : 밑그림을 그리지 않기 때문에 단 1장 밖에 찍을 수 없다.

(3) 오목판인쇄

화선부가 오목한 부분에 잉크를 채워서 찍는 것
으로 일반적으로 사진 오목판을 그라비어 인쇄라
고 한다. 미술, 사진, 포장지 등 우수한 인쇄방식
을 말한다.

> **그라비어 윤전(輪轉)인쇄**
> 판의 오목한 부분에 잉크가 묻어 종이 면에 전이
> 되는 방식으로 판의 제작비가 고가이므로 적은
> 양의 인쇄에는 적치 않다. 그러나 인쇄의 품질이
> 나 속도, 인쇄물의 다양성 등에 상대적으로 유리
> 하며, 포장이나 건재인쇄 등에 널리 이용되고
> 있다.

(4) 공판인쇄

① 미세한 구멍으로 물감이 찍혀 나오는 원리, 스크린 잉크, 등사판잉크가 있다.

② 공판화 방법

판에 구멍을 뚫고 여기에 물감을 통과시킴으로써 종이에 묻게 하는 방법인데 일반적으로 등사판이라 한다. 인쇄의 효과를 내는 것으로 손으로 그린 그림뿐 아니라 사진을 사용할 수도 있다. 판화의 특징이 좌우가 바뀌는 것인데 비해 유일하게 공판화는 좌우가 동일하다.

(5) 기 타

전자인쇄잉크, 프린트 배선 등에 사용하는 레지스터 잉크 등이 있다.

CHAPTER 02 측 색

● KEYWORD 측색, 색채오차보정

측 색

측색의 원리

인간의 감각으로서 객관화된 색을 정확하게 감지하기 어려우므로 색을 객관화된 구조나 기계를 이용하여 측정함으로써 색의 커뮤니케이션과 관리를 보다 과학적이고 용이하게 할 수 있도록 하는 것이다. 이를 위해서는 CIE에서 규정한 표준 조건 하에서 표준 관측자에 의해 보이는 3자극치 XYZ를 구하는 것이다.

> **핵심 플러스!**
>
> **CIE 표준데이터**
> - Yxy
> - L*a*b*
> - L*c*h*

측색의 방법

측색의 방법으로는 육안조색과 측색기를 이용한 방법이 있다. 일반적으로 인간은 약 200만 가지의 색을 구분 할 수 있는 능력을 가지고 있다고는 하나 정확한 값을 구하기는 어렵다. 그러나 측색기를 이용한 방법은 정확한 측정이 가능하므로 색채관리, CCM 등에서 널리 활용되고 있다. 측색의 방법으로는 분광식 색채계와 3자극치를 이용한 필터식 색채계가 있다.

> **핵심 플러스!**
>
> **색채측정기**
> - 색채측정기의 사용 목적은 색채관리를 보다 객관적이고 과학적으로 하자는 것이다.
> - 색채측정기는 크게 두 가지 종류로, 필터식 색채계와 분광식 색채계로 구분된다.
> - 산업표준에 따라 색차식을 선택하여 더욱 정밀하게 관리한다.
> - 색채 측정값은 조명의 각도와 수광방식에 따라 다르게 나타난다.
>
> **측색기를 사용하는 장점**
> - 객관적 데이터 확보
> - 측정환경의 표준화
> - 측정 데이터의 편견 제거
> - 개인적인 성향 배제
> - 기준색과 시료색의 차이 분석
> - 데이터의 보관

안심Touch

◯ 측색기의 종류

중★요 (1) 필터식 색채계(Chromameter)

자극치 직독방법이라고도 하며, 광전색차계라고도 불린다. 색필터와 광측정기로 3자극치(CIE XYZ) 값을 직접 측정하는 방법을 말한다. 색채를 생산하는 현장에서 색차 분석과 색채품질을 관리하는 데 용이하다. 그러나 색료 변화에 따른 대응이 불가능하다.

(2) 필터식 색채계의 특징

① 광학기계로 분광분포를 구하고 나서 계산을 하는 절차를 거치지 않고 색을 직접 측정하는 방법을 말한다. 특히, 시료대, 전산장치, 광검출기, 텅스텐 램프로 구성되어 있다.

② 간편하게 XYZ를 구하고(3자극치 값) 두 색의 색차의 값을 구하는 것이 보통이다.

③ 광원에 의해 시료를 조명하면 그 반사광은 3개의 필터(X, Y, Z용)의 개구부를 투과하여 수광기로 들어가 광검출기에서 전기적 신호로 변환된다. 이 출력으로부터 시료의 3자극치 XYZ를 각각 색채계로부터 읽는다.

④ 광원은 보통 백열전구를 사용하고 유리필터 F와 조합하여 표준광원 C 또는 표준광원 D65의 조명이 되도록 한다.

⑤ 시료를 조명하는 조명광원의 특성을 측색 광에 일치시키려면 시료를 표준 백색 판으로 바꾸어 그 흰색의 값을 측정한다.

⑥ 반사광을 받아들이는 수광부의 XYZ 필터는 차례로 전환되어 측정된다. 여기에서 중요한 것은 앞서 말한 것처럼 각 필터의 분광투과율과 수광기의 분광감도를 조합한 종합분광감도가 CIE 등 색함수에 일치해야 하는데 이를 루터의 조건이라 한다.

⑦ 위 조건을 만족시키려면 여러 개의 색유리, 필터를 겹치거나 개개의 필터의 두께를 조절해서 수광기의 분광감도와 조합한 값이 등색함수에 일치하도록 한다.

■ 필터식 색체계의 원리

(3) 분광식 색채계(분광광도계, Spectrophometer)

정밀한 색채의 측정장치로 사용되는 측색기를 말하고, 시료의 분광반사율을 측정하여 색채를 계산하므로 다양한 광원과 시야의 색채 값을 동시산출이 가능하다. 즉, 여러 조건에서의 색채 얻을 수 있다.

또한, 광원의 변화에 따른 등색성 문제, 색료 변화에 따른 색재현의 문제점 등에 대처할 수 있다. XYZ, L*a*b*, L*c*h*, Hunter L*a*b*, Munsell 등 다양한 표색계로 표시 할 수 있다. 주로 분광식 수광방식은 380~780nm의 가시광선 영역을 5nm 또는 10nm 간격으로 각 파장의 반사율을 측정한 후 그 결과를 그래프로 나타내는 방식으로 3자극치도 계산되게 된다.

① 전방방식(Monochromatic 방식)

단일 광을 입사시켜 그 반사율을 측정하는 방식으로 일반적인 시료의 측정에 적합하다. 광원과 분광장치, 시료대, 광검출기의 구조로 형광색은 측정하지 못하지만 정밀한 측정에는 효과적이다.

② 후방방식(Polychromatic 방식)

형광현상과 같은 특정한 성질이 있는 방식에서는 후방방식을 사용하는 것이 좋다. 광원과 시료대, 분광장치와 광검출기의 구조를 갖고 있으며 형광색도 측정할 수 있다. 하지만 표준광원의 일치에는 어려움이 있는 방식이다.

> **핵심 플러스!**
>
> **형광을 포함한 분광반사율을 측정하는 방법**
> - 필터 감소법(Filter Reduction Method)
> - 이중 모드법(Two-Mode Method),
> - 이중 모노크로메이터법(Two-Monochromator Method)
> - 폴리 크로메틱(Polychromatic)

③ 분광광도계의 광원

분광광도계의 광원은 대부분 연색성이 좋은 텅스텐 램프를 광원으로 사용하고 있다.

㉠ 실리콘포토다이오드 : 눈과 흡사한 가시광선의 영역을 측정하며, 주로 가시광선에서 근적외선까지를 측정할 수 있다.

㉡ 수광기 PM Tube : 자외선부터 가시광선의 영역을 측정한다.

㉢ 황화납 : 적외선을 측정한다.

> **Tip!** **선정파장방법**
> 분광측정방법에서 3자극치를 계산하여 상대적인 분광분포를 구하는 방법을 말한다.

④ 분광측색기의 구조

㉠ 집광렌즈 : 측정된 데이터를 직접 보는 눈과 같은 역할을 한다.

㉡ 적분구 : 속이 빈 빈구로 내부가 반사율이 높은 물질로 코팅되어 내부로 입사된 빛은 각도에 상관없이 고르게 반사되는 확산광으로 된다. 측색기 내부에서 빛을 확산·반사시키는 완전 백색 면으로 이루어진다.

㉢ 산화마그네슘 : 적분구 내부에 완전 백색 면을 만들기 위해 사용되는 물질로 반사율이 높은 물질이다.

중☆요 **(4) 측색결과 시 첨부해야 할 사항**

① 색채측정방식(조명과 측정방식 0/d SPEX, 45/0 등)

② 표준광의 종류(D65, CIE C)

③ 표준관측자(CIE 1931년 2도 시야, CIE 1964년 10도 시야)

> **관측색채의 오차에 영향을 주는 요인**
> - 광원의 차이
> - 관찰자에 따른 차이
> - 배경에 따른 차이
> - 방향에 따른 차이
> - 크기에 따른 차이

▌측색기의 구조

(5) 기타 측색기의 용도 및 특성

① 스펙트로 포토미터(분광측정기)
- ㉠ 물체색과 투명액 측정 가능
- ㉡ 3자극치 및 분광데이터 표기 가능
- ㉢ 표준광원의 변환 가능
- ㉣ 메타메리즘 표현 가능

② 컬러리미터(색차계)
- ㉠ 3자극치 필터 측정기
- ㉡ 물체색과 투명색 측정 가능
- ㉢ 메타메리즘 표현 불가능
- ㉣ 표준광원 설정가능
- ㉤ 주로 색차를 계산하기 위해 사용

③ 글로스미터(광택 측정기) : 반사측정방식

④ 덴시토미터(인쇄용) : 인쇄용 필름 강도 측정, 인쇄 교정물 강도 측정, 3원색 측정방식

⑤ 크로마미터 : 광원측정용(형광등, 백열등 등) 측색기, 3자극치 측정방식, 조도, 색온도 측정 가능

(6) 조명 및 수광의 기하학적 조건

조명과 수광방식은 조명각도, 수광 건(빛, 눈)으로 표기하며 많이 사용되는 4가지 규격이 있다.

① 0/45 : 0(직각)도 조명/45도 방향에서 관찰

② 45/0 : 45도 조명/수직방향 관찰

③ 0/d : 수직방향 조명/확산 빛 모아서 관찰

④ d/0 : 확산조명/수직방향 관찰

　※ d는 diffuse의 약자로 확산조명을 나타낸다.

⑤ SCI와 SCE 방식

　㉠ SCI(Specular Component Included) : 표면에서 반사되는 거울 반사광을 포함하여 검출하는 경우를 SCI라고 한다.

　㉡ SCE(Specular Component Exclued) : 거울 반사광을 제외시키고 검출하는 경우를 말한다.

0/45, 45/0 기하 측정

d/8, 8/d 기하 측정(0/d, d/0와 공동 사용)

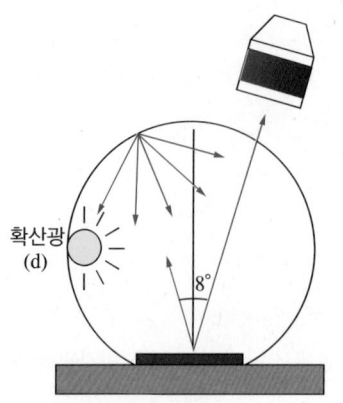

SCI기하(Specular Component Include)　　　　SCE기하(Specular Component Exclude)

■ CIE 추천 조명방식

(7) 시야 조건의 등색 함수 종류

중★요 CIE에서는 2도 시야와 10도 시야의 두 가지 관찰자를 규정하였는데 1976 CIE에서는 10도 시야를 표준으로 정하였다.

우리 눈은 시축이라고 하는 중심와 부근에 있는데, 이곳은 다른 부분과 다른 민감도를 가지게 되므로 작은 시편의 색을 볼 때와 큰 색편의 색을 볼 때 차이가 생기게 된다. 따라서 면적을 고려하여 10도 시야의 권장을 도모한다.

① 2도 시야 등색함수 : 50cm 정도 떨어진 곳에서 약 1.7cm지름
② 10도 시야 등색함수 : 50cm 정도 떨어진 곳에서 약 8.8cm지름
③ 2도 시야에서 10도 시야로 바뀌면 색의 느낌은 명도가 높아지고 채도는 낮게 느껴진다.

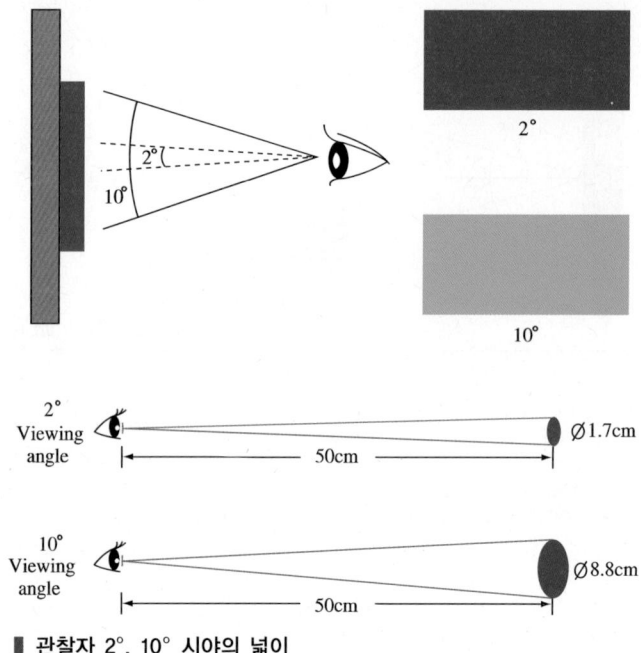

■ 관찰자 2°, 10° 시야의 넓이

 색채오차보정

(1) 색채오차보정은 주로 CIE LAB의 L*a*b* 색표계나 CIE LUV좌표를 주로 사용한다.

> **핵심 플러스!**
>
> **CIE LAB 좌표**
> • 국제조명위원회(CIE)에서 규정한 것
> • 균일한 색공간 좌표로서 눈과 매우 근사한 차이를 보여주어 현재 세계적으로 표준화된 색공간
> • 색좌표 : L*(명도), a*(정도), b*(정도)

(2) 색채오차보정은 우선 a*, b*를 보정하여 색상과 포화도를 보정한 후 무채색의 L* 값으로 조정하는 단계를 거친다.

(3) 특히, 세 가지 L*a*b* 값 중에서도 인간의 시감은 명도 값인 L* 값에 가장 민감하게 반응한다. a*, b* 값에서 평균 10 이내에서는 정밀보정이 가능하고, 10~30 사이에서는 일반보정이 가능하다. 그러나 30 이상의 값을 갖는 범위에서는 상당히 보정이 어려우므로 주의를 해야 한다.

$$\Delta E(Lab) = \sqrt{(\Delta L^*)^2 + (\Delta a^*)^2 + (\Delta b^*)^2}$$
$$\Delta E(Luv) = \sqrt{(\Delta L^*)^2 + (\Delta u^*)^2 + (\Delta v^*)^2}$$

```
      L*   46.99
      a*   15.33
      b*－19.56
          색표계
  광원 관찰시야 수광방식 일련번호
   D₆₅  2    0/8    001
```

▌ **측색기 표시창**

(4) CIE 1976 CIE LAB와 CIE LUV 색차

$$\Delta E^* ab = [(\Delta L^*)^2 + (\Delta a^*)^2 + (\Delta b^*)^2]^{\frac{1}{2}}$$
$$(\Delta E^* uv)$$

> **핵심 플러스!**
>
> **한국산업표준 KS A 0063에 기록되어 있는 색차식**
> • 아담스 니컬슨(Adams Nickerson) : 색도 = F*DE/b
> • CIEDE2000
>
> **한국산업표준(KS)에서 규정한 색 표시 방법**
> • KS A 0011 : 물체색의 색 이름
> • KS A 0012 : 광원색의 색이름
> • KS A 0061 : XYZ색 표시계 및 X10 Y10 Z10색 표시계에 따른 색의 표시 방법
> • KS A 0062 : 색의 3속성에 의한 표시 방법
> • KS A 0063 : 색차 표시 방법
> • KS A 0067 : L*a*b*표색계 및 L*u*v* 표색계에 의한 물체색의 표시 방법

CHAPTER
03 광원의 이해

● KEYWORD 색온도와 연색성, 광측정과 조명

색온도와 연색성

색온도(Color Temperature)

(1) 색온도란 광원의 실제온도가 아닌 빛의 색을 측정하고 표현하는 수단이다. 이것은 흑체가 각 온도마다 정해진 색의 빛을 내므로 그것과 비교하여 빛의 색을 표현하는 것을 말한다.

(2) 색온도를 일정한 수치로 규정하여 색채측정, 검사, 표기를 위해 CIE에서 정해놓은 표준광원이 있다.

(3) 색온도의 단위는 절대온도(K, 캘빈온도), 0000캘빈 또는 0000도 캘빈으로 읽으며 K는 섭씨온도 ℃＋273과 같다.

(4) 흑체, 백열등처럼 달구어져 빛을 내는 광원은 흑체의 색온도로 구분하고, 열광원이 아닌 일반 형광등 등은 상관색온도(Correlated Color Temperature)로 구분한다.

> **흑체(Black Body) 중★요**
> • 흑체란 에너지를 반사 없이 모두 흡수하는 이론적인 물체로 실제 존재하지 않는 가상의 물체이다.
> • 흑체가 에너지를 흡수하면 물질이 뜨거워지고 내부의 원자나 분자의 운동에너지가 변화하여 다시 외부로 에너지가 방출되게 되는데 이러한 성질을 비유하여 사용하기 위해 만들어진 것을 말한다.
> • 흑체는 온도가 낮을 때에는 붉은빛을 띠며, 온도가 올라갈수록 노란색이 되었다가 푸른빛이 도는 흰색이 된다. 따라서 색온도는 실제온도가 아닌 광원의 흑체 궤적과 비유한 절대온도 값을 말한다.
> • 흑체복사 궤도(Black Body Locus) : 흑체가 온도 증가에 따라 방사하는 빛의 색을 CIE xy 색도도에 나타낸 것이다.

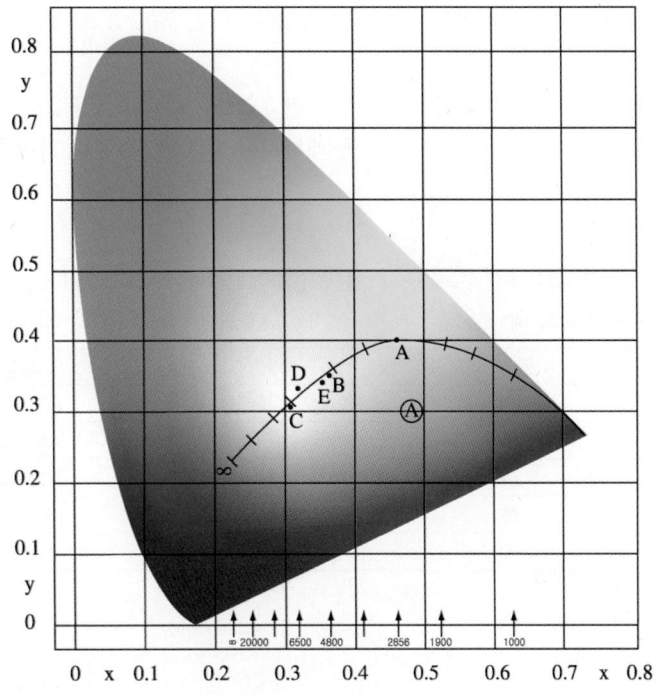

■ Yxy 색도도상의 흑체 궤적과 등온도선

K	3000	4000	5000	5500	6000	7000	8000	10000

1500K~2000K 촛불(적색)
2000K~3000K 일출, 일몰 시 태양광(적색)
3000K 200W의 백열등(전구색), 온백색형광등(온백색)
3000K~3500K 텅스텐 전구
4000K 가정용 전구
4500K 백색형광등(백색)

5000K~5500K 정오의 태양(백색)
5700K 여름철 직사광(한낮)
6300K 청명한 날씨의 정오햇빛
6500K 얇은 구름이 고르게 낀 하늘(주광색)
　　　주광색형광등(주광색)
7000K 흐린 날의 하늘, 주광색 형광등, 수은 램프
8000K 약간 구름낀 하늘(주광색)

10000K~20000K 맑은 날 북쪽
12000K 맑고 깨끗한 하늘

■ 광원에 따른 색온도

연색성

광원에 따라 물체의 색이 달라지는 효과를 말한다. 정육점에서 고기가 신선하게 보이게 하기 위해 붉은 조명을 켜 놓는 것과 횟집에서 회를 더욱 신선하게 보이게 하기 위해 푸른빛이 감도는 형광등을 켜는 것은 물체의 색을 더욱 강하게 보이게 하기 위한 것이다. 이것이 바로 연색효과의 예이다.

중요 (1) 연색지수

① 색온도가 광원의 색을 나타내는데 비해 연색지수는 시험광원이 얼마나 기준광과 비슷하게 조사되는가를 나타내는 지수이다. 각 광원의 연색지수 Ra는 정해진 샘플 8색에 대하여 측정하여 표시된다.

② 7.5R 6/4, 5Y 6/4, 5G 6/4, 2.5G 6/6, 10BG 6/4, 5PB 6/8, 2.5P 6/8, 10P 6/8이 이에 해당된다.

③ 지수 규정의 기준광원은 흑체를 기준으로 한 3,000K, 주광을 기준으로 한 6,000K의 두 가지가 있다. 예를 들어, 3,000K인 백열등에 대해서는 3,000K 흑체를 기준광원으로 택하게 된다.

(2) 연색성 등급

시험광원의 연색성이 좋을수록 평균 연색지수가 100에 가깝게 된다.

▍SD조사 요인 분석의 예

등 급	연색지수
1A	90~100
1B	80~89
2A	70~79
2B	60~69
3	40~59

 광측정과 조명

○ 광측정(Photometry)

광측정 시스템은 광속, 광도, 조도, 휘도를 기본으로 사용하며 인간의 눈을 기준으로 하여 물체인 광원을 측정하게 된다.

(1) 전광속(Luminous Flux : F)

단위는 루멘(lm)을 사용하고, 광원이 방출되는 양을 말한다. 즉, 광원이 모든 방향으로 방출하는 광속을 전광속이라 한다.

(2) 광도(Luminous Intensity : I)

단위는 칸델라(cd)를 사용하고 광원이 일정한 방향으로 에너지를 방사하는 양을 말한다. 단위 입체각으로 1루멘의 에너지를 1칸델라라고 한다.

(3) 조도(Illuminance : E)

단위는 룩스(Lux)를 사용하며, 단위면적($1m^2$)에 1루멘의 광속이 입사하는 에너지를 말한다. 이것은 빛을 내는 면의 밝기를 말한다.

(4) 휘도(Luminance : L)

단위면적당 1cd의 광도가 측정된 경우 cd/m^2를 사용하며 광원을 직접 보았을 때 또는 물체로부터 반사된 빛이 눈에 들어왔을 때 그 밝기의 감각을 수량적으로 나타낸 것이다. 인간의 밝기의 시감과 밀접한 관련이 있는 에너지량이다.

◉ 조명방식

(1) 직접조명

반사갓을 사용하여 광원의 빛을 모두 모아 어느 방향으로 90% 이상을 조사하는 방식을 말한다. 에너지 효율이 좋고 경제적이지만 눈부심이 생길 수 있고 그림자가 생긴다는 단점이 있다.

(2) 반직접조명

상향으로 10~40%가 조사되고 하향으로 90~60%가 대상에 직접 조사되는 방식을 말한다. 직접조명보다는 아니지만 그래도 그림자와 눈부심이 생길 수 있다.

(3) 간접조명

반사갓을 이용하여 광원의 빛을 간접적으로 비춰주는 방식이다. 대부분의 광원의 빛을 천정으로 조사하게 하여 효율은 나쁘지만 차분한 분위기를 낼 수 있고, 눈부심도 적은 편이다. 조도분포가 균일하고 그늘짐 현상이 없다.

(4) 반간접조명

상향으로 약 60~90%를 조사하게 하고 하향으로 40~10%만 조사하게 하는 방식으로 부드럽고 그늘짐 현상이 적은 편이다.

(5) 전반확산조명

확산성 덮개를 사용하여 모든 방향으로 똑같이 빛이 확산되도록 하는 방식으로 눈부심이 거의 없다.

직접조명형　　반직접조명형　　간접조명형

반간접조명형　　전반확산조명형

▮ 조명방식

(6) 조명의 종류

① 백열등(白熱燈, Incandescent Lamp)
㉠ 진공의 유리구 속에 텅스텐 필라멘트를 넣어 만든 전구를 말한다. 가장 많이 쓰이는 전구로 태양광선에 가까운 빛을 낸다.

㉡ 필라멘트에 전류가 흐르면서 온도가 높아지면 전자기파를 내놓는 구조로, 공급된 전기에너지 대부분은 열에너지로 방출되고 약 5% 정도만 가시광선으로 전환된다.

㉢ 백열등은 1879년 에디슨에 의해 발명되었고, 전력소모량에 비해 빛이 약하고 수명이 짧은 단점은 있지만 따뜻한 3,000K 정도의 빛으로 가정이나 전시장에 주로 사용된다.

㉣ 종류로는 할로겐, 유리전구, 텅스텐전구 등이 있다.

② 방전등(放電燈, Discharge Lamp)
방전은 아크방전 · 글로방전에 의한 것과 저압수은등의 관 속에 형광물질을 칠한 것이 있다.

㉠ 아크방전을 이용한 것에는 탄소, 아크등 · 나트륨등 · 수은아크등 등이 있다. 탄소아크등은 공기 속에서 탄소전극 사이에 아크방전을 일으켜서 전극 부분을 고온으로 하고, 이 부분의 발광을 광원으로 하는 것이다. 나트륨등은 나트륨 증기 속의 아크방전에 의한 발광을 이용한 것으로, 황색 빛을 내며, 고속도로 · 일반도로 등의 조명에 사용된다. 수은아크등은 수은증기 속의 아크 방전에 의한 발광을 이용한 것으로, 저압 · 고압 · 초고압 수은등이 있다.

㉡ 종류로는 HID(High Intensity Discharge Lamp), 고압수은등이 있다.

③ 형광등(螢光燈, Fluorescent Lamp)
형광등은 저압방전등(低壓放電燈)의 일종으로 1938년 미국의 제너럴 일렉트릭사(社)에서 발명되었다. 제2차 세계대전 중에는 군용(軍用)으로만 사용되었으나, 전후에 급속히 보급되어 현재는 백열전구와 더불어 광원의 주종을 이루어 모든 분야에서 사용되고 있다.

④ 크세논(Xenon) 램프
크세논 가스 속에서 일어나는 방전에 의한 자연광에 가장 가까운 빛을 낸다. 거의 태양빛의 에너지 분포와 같다(낮은 태양 광선과 비슷한 스펙트럼을 가진다).

⑤ 저압나트륨램프

나트륨 증기 중 방전에 의한 발광을 이용한 고휘도 방전 램프이다. 인공광원 중에서 수명이 길어 효율성이 높으며 투과성이 좋다. 그러나 연색성이 나빠 피조물 색을 식별하는 것은 거의 불가능하다. 주로 도로 및 공장 등에 사용되고 있다.

⑥ 고압나트륨램프

효율성이 높고 유독 작용이 없다. 대용량의 것을 만들 수 있다. 피조물의 색을 대강 식별할 수 있지만 색채를 표현하는 경우에는 불충분하다. 저압나트륨램프보다 용도가 넓으며 도로, 광장, 투광조명, 옥내의 높은 천장 조명에도 사용되고 있다.

⑦ 수은램프

유리관 내부에 수은증기를 봉입하고, 두 전극 사이를 방전시켜서 빛을 내게 하는 전등이다. 수명이 길고 효율은 백열전구의 3배이며 설치비용이 저렴하다. 도로, 경기장, 공원 등의 광장에 사용된다. 또한 자외선이 함유되어 있어 의료용, 살균용에도 이용되지만 연색성이 떨어지는 단점을 지니고 있다.

⑧ 메탈할라이드램프

고압 수은 램프에 금속 할로겐 화합물을 첨가한 것으로 연색성과 효율이 높은 램프이다. 수명이 길고 광색이 우수하여 일반조명, 광학기기, 상점 조명 등으로 사용한다.

⑨ 발광다이오드(LED, Light Emitting Diode)

칼륨, 비소 등의 화합물에 전류를 흘려 빛을 발산하는 반도체 소자로서, 컴퓨터 본체의 작은 불빛, 대형 전광판, TV 리모콘과 본체를 연결해 주는 광선 등에 사용한다. LED는 아래 위에 자극을 붙인 전도물질의 특성에 따라 빛의 색이 달라진다. 1968년 미국에서 적색 LED가 개발 된 후 황색, 녹색, 청색, 백색 LED가 개발되어 사용되고 있다.

핵심 플러스!
CII(색변이지수)
광원에 따른 색채의 불일치 정도를 나타내는 지수를 말한다. 광원의 변화에 따라 색이 다르게 보이는 정도를 나타낸다. 색채는 빛의 강도에 따라 다르게 보이기 마련이다. 그러나 대부분의 경우 사람의 눈이 색채 적응을 하기 때문에 실제의 색채를 느끼지 않는다.

CIE 표준광

CIE에서 규정한 측색용의 빛을 말한다. CIE 표준광에는 표준광 A, B, C, D65 및 기타의 표준광 D가 있다.

(1) CIE에서 정의한 표준광

① 표준광 A : 상관색온도가 약 2,856K인 텅스텐 전구의 빛
② 표준광 B : 가시파장역의 직사 태양광, 상관색온도는 4,874K
③ 표준광 C : 가시파장역의 평균적인 주광(상관색온도가 6,774K로 북위 40° 지점에서 흐린 오후 2시경 북쪽 창문을 통하여 들어오는 빛이다. 먼셀 측정과 검색에 사용)

④ 표준광 D₆₅ : 자외역을 포함한 평균적인 주광

⑤ 기타 표준광 D : 자외역을 포함한 여러 가지 상태에서의 주광

(2) CIE 표준광원

CIE 표준광 A, B, C를 각각 실현하기 위해서 CIE가 규정한 인공광원을 말한다.

① **표준광원 A** : 분광분포가 약 2,856K가 되도록 점등한 투명 밸브 가시가 들은 텅스텐 코일 전구의 빛

② **표준광원 B** : 표준광원 A에 규정한 데이비스–깁슨 필터를 걸어서 상관색온도를 약 4,874K으로 한 광원

③ **표준광원 C** : 표준광원 A에 규정한 데이비스–깁슨 필터를 걸어서 상관색온도를 약 6,774K로 한 광원

④ 표준광 D₆₅ 및 기타 표준광 D를 실현하는 인공광원은 아직 확정되어 있지 않다.

⑤ 데이비스 & 깁슨필터

데이비스(R. Davis) 및 깁슨(K. S. Gibson)에 의해 고안된 색온도 변환용 용액 필터. 보기를 들면 표준광원 A와 조합하여 표준광원 B, C 등을 얻기 위하여 이용하는 것이다. DG 필터라고도 한다.

⑥ 표준광원 F

　㉠ F2 : 상관 색온도가 약 4,874K인 백색 형광등(Cool White)

　㉡ F8 : 상관 색온도가 약 5,000K의 형광등(Daylight)

　㉢ F11 : 상관 색온도가 약 4,000K의 삼파장 형광등

핵심 플러스!

CIE(Commission International de l' Eclairage, 국제조명위원회)
빛과 조명분야에서 과학과 기술에 관한 모든 사항을 국제적으로 토의, 정보교환을 하고 표준과 측정수단개발과 국제규격 및 각국의 공업규격에 대한 지침을 만들어 내는 국제기관이다. CIE에서는 1931년 가법혼색을 근간으로 XYZ, Yxy, RGB표색계를 개발하여 발표하였으며, 1976년에는 지각적으로 균등한 간격을 가진 색공간을 이용한 CIE LAB, CIE LUV, CIE LCH 표색계를 발표하였다.

ISO(International Standard Organization, 국제표준화기구)
색채와 조명에 관한 과학과 기술의 연구를 목적으로 하는 국제단체

CHAPTER 04 디지털 색채

제3과목 색채관리

● KEYWORD 디지털 색채의 원리, 디지털 색채관리 시스템, 디바이스 조정

 디지털 색채의 원리

◯ 디지털 색채

디지털(Disital)이란 Disit에서 유래된 것으로 원래 사람의 손가락이나 동물의 발가락이라는 의미에서 유래한 말이었다. 이것은 임의의 시간에서 값이 최소값의 정수배로 되어 있고 그 이외의 중간값을 취하지 않는 양을 가리킨다.

디지털은 0과 1의 2진수로 표시되는 모든 전자기술을 말하며 아날로그 색채를 제외한 모니터와 컴퓨터상의 데이터에 해당하는 모든 색채 범위를 말한다. 디지털 색채체계는 수치와 논리의 구성이므로 현색계에서 표현할 수 없는 색좌표를 입출력할 수 있다. 이러한 각각의 상태를 컴퓨터의 최소단위인 비트(Bit)라고 하며, 비트가 모여 컴퓨터의 개별적인 주소를 지정할 수 있는 정도의 그룹이 된다. 즉, 8개의 비트가 모여 1Byte(바이트)가 된다.

(1) 디지털 색채의 특성

물리적으로 만지거나 실제 작업을 할 수 없고 수치적으로 범위를 설정하여 이론적인 표현이 가능하다. 또한, 항상 도구와 표현방법이 전제되어 있으며 가법혼색의 원리와 감법혼색의 원리가 모두 적용된다. 모든 디지털 또는 비트맵화된 이미지는 해상도(Resolution), 디멘젼(Dimensions), 비트길이(Depth), 컬러모델(Color Model)이라는 네 가지의 기본적 특징을 가진다.

비트맵(Bitmap)
컴퓨터나 기타 그래픽 장치에서 그림을 표현하는 방법 중의 하나이다. 일반적으로는 래스터(Raster) 방식(점방식)이라고 한다. 화면상의 각 점들을 직교좌표계를 사용하여 픽셀 단위로 나타낸다. 그림을 확대하면 각 점이 그대로 커져 경계선 부분이 오돌토돌하게 보이는 계단 현상이 나타나며, 이를 좀더 부드럽게 처리하기 위한 알고리즘들이 있다. 가로×세로만큼의 픽셀 정보를 다 저장해야 하기 때문에 벡터 방식의 이미지나 텍스트 자료에 비해 상대적으로 용량이 크고 처리 속도가 느리다. 이를 개선하기 위해 JPEG, GIF, PNG 등의 다양한 파일 형식이 개발되었다. 이와 상반되는 방식의 그림 표현 방법에는 어떤 도형을 나타낼 것인지를 저장하는 벡터 방식(곡선의 모양을 수학적 알고리즘으로 표현해 그래픽 구성이 간단하며 사이즈도 상대적으로 적어 3차원 게임이나 애니메이션 등에서 사용되는 영상기술)이 있다.

안심Touch

중★요 ① 해상도(Resolution)

ㄱ 데이터의 전체용량과 밀접한 관계를 맺으며, 원고의 정밀도를 결정하게 된다. 이것은 스캔이나 출력할 대상에 대한 정밀도와 관계된 것이다.

ㄴ 단위로는 1인치당 몇 개의 픽셀(Pixel)로 이루어졌는지를 나타내는 ppi(pixel per inch), 1인치당 몇 개의 점(Dot)으로 이루어졌는지를 나타내는 dpi(dot per inch)를 주로 사용한다.

ㄷ 픽셀 또는 도트의 수가 많을수록 고해상도의 정밀한 이미지를 표현할 수 있지만, 1인치당 점의 수가 많아져서 많은 양의 메모리가 필요하고 결과적으로 컴퓨터 속도가 느려지는 효과를 가져 오게 되므로 목적에 맞는 적절한 해상도를 사용하는 것이 바람직하다.

ㄹ spi, ppi, dpi는 거의 같은 개념이며, 1ppi는 1dpi와 비교해서 같은 해상도일 경우 약 1/2에 해당되는 수치이므로 350dpi＝150ppi와 같다.

ㅁ Full HD TV 픽셀 수 : 1,920×1,028

ㅂ HD TV 픽셀 수 : 1,280×720 또는 1,366×768

② 디멘젼(Dimensions)

기본적인 해상도를 결정하는 규정단위를 말한다. 예를 들면, mm, cm, inch, pixel 등이 있다.

③ 비트길이(Depth)

비트의 길이는 비트냅에서 모든 픽셀이 얼마나 많은 톤들이나 색들을 가질 수 있는지를 정의해 주는 개념이다. 즉, 스캔되는 과정에서 저장되는 정보의 깊이는 정해진 비트의 깊이에 의해 제한되게 된다.

④ 컬러모델(Color Model) : RGB, CMYK가 있다.

(2) 디지털 색채의 구성요소

디지털 색채는 빛을 디스플레이할 경우에는 Red, Green, Blue의 색채영상을 이용하게 되고, 프린트와 같이 오프라인에서 직접적인 색료를 재현할 때에는 Cyan, Magenta, Yellow를 이용하게 된다. 따라서 이와 같은 구성요소를 이용하여 색채를 생성, 처리, 출력하게 된다.

(3) 색채영상의 구성요소

색채영상을 구성하는 기본요소가 바로 CCD(Charge Coupled Device)라는 전하결합소자이다. 이것은 하나의 소자로부터 인접한 다른 소자로 전하를 운송할 수 있는데, 피사체의 빛을 통과한 다음 색분해 과정을 통하여 빨강, 녹색, 파랑의 3원색으로 분해된 것을 전기신호로 변환하여 출력해 주는 기능을 담당한다. 이렇게 CCD의 기능을 응용한 스캐너와 같은 입력장치는 색채영상정보를 컴퓨터에 입력시켜주는 장치이기도 하다.

이것은 A-D변환기에 의해 아날로그 신호가 디지털 신호로 변환되게 되며, 스캐너 이외에도 디지털 카메라, 캠코더 등에서도 CCD가 색채영상을 담당하는 기본적인 요소가 된다.

(4) 모니터 색채영상의 구성요소

모니터에서 디스플레이 되는 색채영상은 Red, Green, Blue의 원색들의 조합으로 이루어지게 되는데, 이때 어떤 그래픽카드를 쓰느냐에 따라 사용할 수 있는 최대 해상도, 재생주기, 표현할 수 있는 색채의 수가 결정되게 된다.

그래픽 카드의 최소 기본단위를 픽셀(Pixel)이라고 하고 이는 Picture와 Element의 합성어로, 비트맵(Bitmap)이라는 격자 상에 놓이게 된다. 이와 같이 화소들로 이루어진 색채영상을 비트맵이라고 부르고 래스터 영상(Raster Image)이라고도 한다.

> **그래픽 카드**
> - 컴퓨터 모니터에 디스플레이 되는 색채영상은 빨강, 녹색, 파랑의 원색의 조합으로 이 과정에서 필수적으로 필요한 것이 그래픽 카드(비디오 카드)이다.
> - 어떤 그래픽 카드를 쓰느냐에 따라 최대 해상도와 재생주기 색채의 수가 결정된다.
> - 그래픽 카드는 메모리 내의 비트맵을 화면에서 색채영상으로 재생시키는 데 사용되는 신호로 변환시킨다.
> - 그래픽 카드를 이용하여 모니터에서 색채영상을 구성하는 데 사용되는 최소 단위는 화소[畵素, 픽셀(Pixel)]이다.

(5) 디지털 색채 단위체계

① 1비트 : 2색(검정, 흰색)
② 2비트 : 4색(검정, 흰색, 회색 2단계)
③ 8비트 : 256색(기본 시스템 파렛트)
④ 16비트 : 65,536색
⑤ 24비트 : 16,777,216(256×256×256)
⑥ 32비트 : 8비트 RGB 3개의 채널이 CMYK 4개의 알파채널로 변환되어 분해방식이 달라진 것을 말한다.
⑦ 48비트 : 약 281조 색 RGB 모드가 16비트로 저장된다.

디지털 색채체계

(1) 입력체계

① A/D 컨버터(Ananology/Digital Converter) : 아날로그 원고를 비트맵화된 디지털 이미지로 전환하는 도구이다.
② 광전배증관 드럼스캐닝(PMT ; Photo Multiplier Tubes) : 필름과 같이 유연한 원본을 스캔할 때 사용된다.
③ 전하결합소자(CCD ; Charge Coupled Device) : CCD를 이용하여 평판으로 스캔한 자료를 전기신호로 변환하여 디지털 부호로 만든다.

④ 입력도구

　　㉠ 스캐너

　　㉡ 디지털 카메라

　　㉢ 필름레코더 : 필름에서 Computer-graphic 작업 후 다시 필름에 레코딩하는 것을 필름 레코더

　　　라고 한다.

　　㉣ 비디오 카메라

(2) 출력도구

　① 잉크젯 프린터

　② 레이저 프린터

　③ 영상출력

> **모니터 시스템**
> • 음극선관(CRT ; Cathode Ray Tube) : 고진공 전자관으로 진공 속의 음극에서 방출되는 전자를 이용하여 영상을 만드는 장치. 브라운관이 대표적이고, 전자빔을 이용하여 RGB 센서를 출력시켜 이미지를 만드는 방법이다.
> • 트리니트론(Trinitron) : 일본 소니(Sony)사가 1968년 발명한 새로운 음극선관으로 한 개의 전자총에서 3개의 색인 RGB를 방출하는 방식으로 정밀하면서도 색의 변화 등의 나쁜 영향을 받지 않는다.
> • 액정디스플레이(LCD ; Liquid Crystal Display) : CRT와는 달리 자기 발광성이 없으므로 후광이 필요하나 동력전압이 낮아 에너지 효율이 좋고 휴대용으로 사용이 가능하다.
> • DTP(Disital Top Publishing) : 출판물을 컴퓨터와 주변기기만을 이용하여 문자, 도형, 그래픽, 사진 등의 자료들을 편집하여 저렴하고 신속하게 제작할 수 있는 시스템이다.

디지털 색채관리 시스템

● 디바이스 독립 색체계

인간의 시감으로 감지 할 수 있는 모든 색의 영역을 100% 사용하여 정의할 수 있는 색채공간을 말한다. 이는 CIE가 1931년 발표한 CIE XYZ 색채공간을 말하는 것이다.

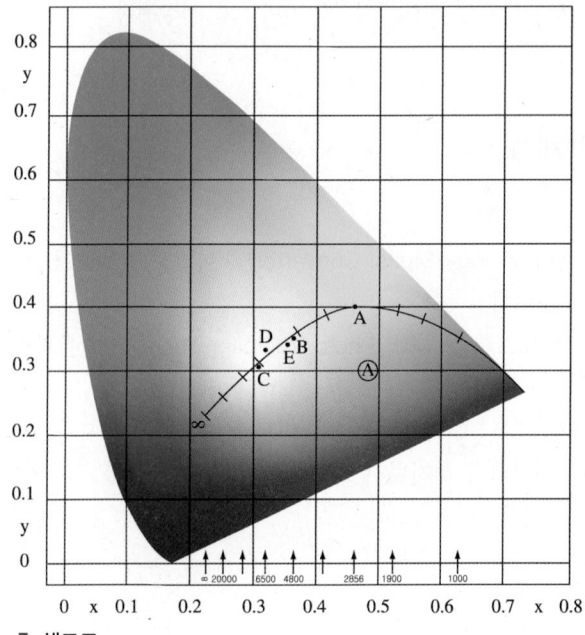

▌ 색도도

● 디바이스 종속 색체계

디지털 색채영상을 생성하거나 출력하는 전자장비들은 인간의 시감방식과는 완전히 다른 체계로 색을 재현하게 된다. 이들은 그 나름대로의 디바이스에 의해 데이터를 수치화하게 되

디바이스 종속 색체계의 문제점
• 디지털 색채를 다루는 전자 장비들 간에 호환성이 없다.
• 동일한 제조회사라도 각 모델에 따라 다른 색체계로 재현된다.
• 이 기종의 컬러 디바이스일 경우에도 색채정보가 서로 다르다.

는데 어떤 특정 장비들에만 사용되는 색공간을 디바이스 종속 색체계라고 하며 RGB 색체계, CMY 색체계, HSV 색체계, HLS 색체계 등이 있다.

(1) RGB 색체계

이것은 가법혼색 방법에 의해 정육면체의 공간 내에서 모든 색채들이 정의되는 체계를 말한다. 이것은 R, G, B 좌표축을 중심으로 각각 3개의 좌표로 표현되게 된다.

예를 들어, 빨강(1, 0, 0), 녹색(0, 1, 0), 노랑(1, 1, 0)으로 표현되며, 파랑(0, 0, 1)과 빨강의 혼합은 마젠타(1, 0, 1)로 녹색과 파랑의 혼합은 시안(0, 1, 1)으로 표현된다. 또한, 모든 색의 출력 값이 1일 때에는 흰색(1, 1, 1)으로 표현되며, 출력 값이 없을 때에는 검정(0, 0, 0)으로 출력된다.

① R, G, B 형식은 컴퓨터 모니터와 스크린 같은 빛의 원리로 컬러를 구현하는 장치에서 사용된다.

② 이 형식은 세 가지 기본 컬러, 즉 빨강, 초록, 파랑을 혼합하여 우리가 볼 수 있는 모든 컬러를 재생하는 것으로 3가지 색을 100%씩 섞으면 흰색이 되고 3가지 색 모두 0%면 검정이 된다.

③ 각각 24비트 색채 보드인 경우 0~255값의 256단계를 갖는다.

④ RGB 형식은 색광을 혼합해 이루어지므로 2차색은 원색보다 밝아지게 된다(가법혼합).

⑤ 최대 1,677만 가지의 색을 만들어낸다(풀컬러, 실제색).

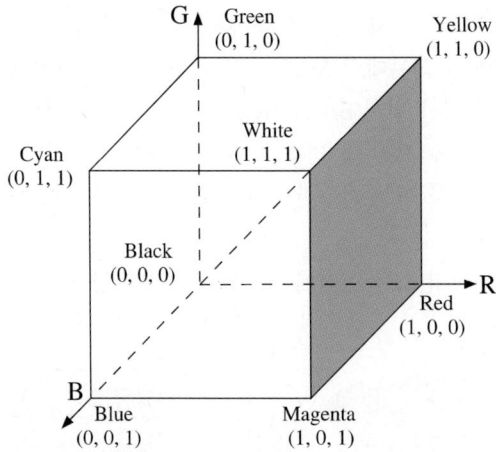

■ 디바이스 종속 RGB 색체계

(2) CMY 색체계

감법혼색의 원리에 의해 정육면체 공간 내에서 모든 색채들이 정의된다. 이 CMY 색체계는 두 종류의 감법원색을 혼합하면 하나의 가법원색을 생성한다. 예를 들면, 시안과 마젠타가 혼합되면 시안은 마젠타의 레드를 흡수하고, 마젠타는 시안의 녹색을 흡수하여 파랑을 생성한다.

이 시스템도 RGB와 같이 3개의 좌표로 표현되며, RGB와 흰색과 검정색의 출력 값이 반대이다. 예를 들어, 마젠타는 CMY의 순서로 출력되고, Cyan은 (1, 0, 0), Magenta는 (0, 1, 0), Yellow는 (0, 0, 1), 흰색은 (0, 0, 0), 검정색은 (1, 1, 1)로 출력된다. 또한, 마젠타와 노랑의 혼합인 빨강의 경우 (0, 1, 1)로, 파랑은 마젠타와 시안의 혼합이므로 (1, 1, 0)로 표현되게 된다.

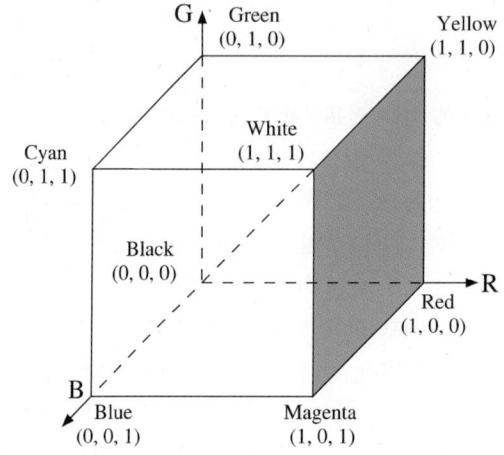

▌ 디바이스 종속 CMY 색체계

(3) HSV(B) 시스템

먼셀의 기본색상인 색상, 명도, 채도를 중심으로 선택하도록 되어 있다. 프로그램 상에서 H, S, B모드로 선택되게 되는데, H모드는 CIE의 L*C*h*의 방법에 따라 각도로 색상을 표현한다.

① 명도라는 단어 대신 밝기(Brightness)를 써서 HSV 대신 HSB라고도 부른다.

② 색상의 단위들은 0~360°의 범위를 가진다.

③ 채도는 컬러의 농도 또는 순수한 정도로 0%는 흰색을 말하고 100%는 흰색을 포함하지 않는 순수한 색이다.

④ 명도는 컬러의 밝기 또는 컬러에 포함된 검은색의 양을 말한다. 명도가 0%인 컬러는 완전한 검정색이다.

▌ HSV 시스템

(4) LAB 시스템

① 밝기를 나타내는 L*100단위의 정수로 표현하거나 256으로 나눈 소수점체계가 이용된다. 색상과 채도를 나타내는 a*b*로 표현된다.

② a*는 빨간색과 녹색을 나타내며 채도도 포함된 값이다. 또한, b*는 노란색과 파란색의 색상과 채도를 나타내는 값이다. 이 시스템은 각각 256단계를 갖도록 설계되어 있다.

▌ L*a*b 시스템

▌ LAB 시스템

(5) 컬러셋팅(Color Setting)

① Gamma 조정

　ㄱ 디지털 색채의 강도를 표시한다.

　ㄴ 모니터 전체의 밝기와 직접적인 관계를 가진다.

　ㄷ 1.0~2.6의 단위를 가진다.

　ㄹ 수치가 높을수록 기준점이 어두워진다.

　ㅁ 일반적으로 컴퓨터 모니터 또는 이미지 전체의 기준 명암을 말한다.

　ㅂ 모니터의 성능에 따라 감마값을 설정할 수 있다.

　ㅅ 매킨토시의 경우 1.8, PC의 경우는 2.2를 적용하여 사용한다.

② White Point

　ㄱ 모니터와 소프트웨어의 기준 백색을 정하는 것이다.

　ㄴ 낮은색 온도는 노란색의 백색판을 만든다.

　ㄷ 높은색 온도는 푸른색의 백색판을 만든다.

　ㄹ CIE 색표계의 Yxy좌표를 이용하여 색온도를 만든다.

　ㅁ Primaries RGB 모니터의 색과 소프트웨어의 색의 기준을 정하기 위해 R, G, B 각각의 값을 정하는 것이다.

③ 앨리어싱(Aliasign)

비트맵으로 이루어진 이미지의 곡선, 사선 부분 등이 계단식으로 처리되는 것을 말하며, 저해상도의 이미지에서 나타난다.

④ 안티앨리어싱(Antialiasing)

이미지의 질을 높이기 위해 곡선이나 사선 부분의 경계 부분에 중간 톤의 픽셀을 추가하여 자연스럽게 보이도록 한다.

⑤ 인터폴레이션(Interpolation, 보간법)

포토샵 등의 영상 및 색채 관련 프로그램에서 주어진 영상의 크기가 작아 영상을 키울 때 격자가 생겨 계단현상이 생기는 것을 방지하기 위해 사용하는 기술이다.

주로 어떤 이미지를 픽셀들을 추가시킴으로써 리샘플링하는 것을 말하고 과도한 보간법은 경계가 흐려지고, 초점이 흐려지는 결과를 초래한다.

⑥ 블러링(Blurring)

영상의 세세한 부분을 제거하여 초점을 흐리게 하거나 배경을 어둡게 하는 것으로, 마스크의 값의 크면 클수록 블러링의 효과는 커지며 계산시간도 증가한다.

▌블러링의 예

⑦ 슈퍼 샘플링(Super Sampling)

아날로그 시그널 범위를 최종 디지털 시그널에 필요한 단계보다 광범위하게 양자화하거나 차단하는 것으로 디지털 카메라에서 슈퍼 샘플링을 하면 어두운 톤이 확장되어 쉐도우의 디테일이 향상된다.

⑧ 샤프닝(Sharpening)

블러링의 반대이고, 영상의 세세한 부분을 더욱 강조하는 효과를 갖게 하는 것이다. 샤프닝은 경계부분 대비 효과를 증대시키고 영상을 획득하는 과정에서 애매모호할 경우 사용한다.

 →

▌ 샤프닝의 예

⑨ 미디언 필터링(Median Filtering)

전송되는 도중 잡음과 섞이거나 시스템의 다른 요소에 의해 왜곡될 수 있는 경우 사용되는 것이다. 잡음 제거를 위한 저주파 통과 필터는 가우시안 잡음을 제거하는 데 적합하지만 임의의 임펄스 잡음(0 또는 255)을 제거하기에는 적합하지 못하다.

⑩ 저주파 필터링(Low-pass Filtering)

저주파를 보존하면서 고주파를 약화시키는 디지털 필터. 이 필터는 영상을 부드럽게 만들거나 흐리게 만든다.

⑪ 그래픽 이미지의 종류

 ㉠ BMP : 마이크로소프트사가 사용자들을 위해 개발한 고유의 그래픽 파일 형식. 필요 이상으로 크기가 커지는 경향이 있다.

 ㉡ EPS : 미국 어도비사가 개발한 페이지 기술언어인 포스트스크립트로 만들어진 그래픽 화일방식. 대부분의 일러스트레이션이나 퀵 등의 프로그램에서 많이 쓰이고 있다.

 ㉢ GIF : 그래픽 교환방식의 약자로 미국의 통신회사인 컴퓨서브사가 개발한 이미지 파일 형식이다. 빠른 속도로 이미지를 주고받을 때 사용하도록 만들어졌으며, 파일 사이즈를 최소화할 수 있고, 애니메이션 기능 등을 지원하여 간단한 작업으로 다양한 효과를 얻을 수 있다.

 ㉣ JPEG : Joint Photographic Experts Group의 약자로 사진 전문가들이 만든 파일 형식으로, 컬러 이미지의 이미지 손상을 최소화하며 압축할 수 있는 기술을 말한다.

 ㉤ PNG : Portable Network Graphic의 약자로 JPEG와 GIF의 장점만을 합쳐놓은 형식이다. 이것은 현재 익스플로러와 네스케이프 5.0에서만 지원되고 GIF 같은 애니메이션 기능을 지원 못하는 단점이 있다.

ⓗ PDF : Portable Document Format의 약자로 미국 어도비사의 아크로뱃 문서 파일 형식으로, 크기변환에도 동일한 품질을 유지하는 장점이 있다.

ⓢ PICT : 매킨토시용 그래픽과 페이지 레이아웃 응용 프로그램 사이에서 널리 사용되는 파일 형식으로, 단색의 큰 영역을 포함하고 있는 이미지를 압축할 때 효과적이다.

ⓞ PSD(PDD) : 이미지의 압축률이 높고 포토샵의 모든 정보를 저장할 수 있어 많이 쓰인다.

⑫ FM 스크리닝(Frequency Module Screening)

작은 CMYK 하프톤 점들을 사용하여 세부 이미지를 표현할 수 있으며, 점들의 크기보다 수를 변화시켜 색조를 표현하므로 출력된 이미지의 질적 저하 없이 생산성을 향상 시킬 수 있는 방법이다.

 ## 디지털 색채관리 시스템

무게를 잴 때 오차가 발생되지 않도록 영점을 정확하게 맞추는 것과 같이 디지털 색채정보를 처리할 수 있도록 일정한 상태로 유지하게 만드는 일련의 행위이다. 입출력 시스템들은 각 장치의 특성과 설정에 따라 색이 서로 다르게 보이는 경우가 있다. 이러한 경우 색온도, 감마 컬러 및 기타 특성 등을 조절하여 색상이 일정한 표준으로 나타나도록 하는데, 이 과정을 Calibration이라고 한다.

● 모니터 조정(Monitor Calibration)

(1) 색온도 조정

모니터의 색은 6,500K과 9,300K 두 종류 중에서 선택할 수 있는데 대부분 출고될 때는 9,300K으로 설정된다. 9,300K에서는 약간 청색조를 띄게 되며, 자연에 가까운 색을 구현하기 위해서는 6,500K으로 설정하는 것이 바람직하다.

> **핵심 플러스!**
>
> **모니터 캘리브레이션(Monitor Calibration)**
> 모니터의 휘도가 입력에 비례하지 않는 것을 보정하기 위한 것이다.

(2) 검은색 조정

모니터 화면의 가장자리는 자세히 보면 검은색으로 띠를 두른 것처럼 보인다. 이 부분은 전류의 전압량이 0이기 때문인데 이미지 사이즈 조절 버튼을 이용하여 무전압 영역의 폭의 넓이를 약 2~3cm 정도가 되도록 조정한다. RGB 각각에 R=0, G=0, B=0을 입력하여 검은색을 조정한다.

(3) 흰색 조정

RGB 각각에 R=255, G=255, B=255을 입력하여 흰색을 조정한다.

● 색채관리 시스템

다양한 종류의 스캐너, 디지털카메라, 모니터, 프린터 등에서 사용되는 CMY와 RGB의 색체계를 CIE XYZ 색공간에서 특징지어 주고, 색영역 맵핑 등을 수행함으로써 WYSIWYG(What You See Is What You Get)를 구현하는 기능을 갖는 것이 바로 색채관리 시스템(CMS ; Color Management System)이다.

> **핵심 플러스!**
>
> **sRGB**
>
> 모니터나 프린터, 인터넷을 위한 표준 RGB 색공간이다. 상당히 좁은 색공간(Color Space)을 가지고 있어 색과 색을 구분할 수 있는 분해능(Resolution)이 좋은 장치에서 약점이 있고, 후보정시 표현할 수 있는 색공간이 좁다보니 원하는 색이 표현 안 될 수도 있다.

● 디바이스 특성화(Device Characterization)

다양한 종류의 매체들에서 사용되는 색공간들을 특징지어 주어 서로의 색채 정보를 호환을 원활하게 해주는 매개를 하는 CIE XYZ 색공간과 각 디바이스들의 RGB 또는 CMY 색체계를 연결시켜 주는 것을 말한다. 이것은 스캐너와 디지털카메라의 특성화 과정에서 기본적으로 사용되는 샘플 컬러 패치이다. 이 차트는 국제표준기구인 ISO(International Standard Organization)가 12641로 국제 표준을 정한 것이며 CIE LAB 색채공간에서 색상, 명도, 채도를 대표할 수 있도록 균일하게 분포되어 있다. 이 차트가 없을 때에는 Mecbeth Color Checker를 사용할 수도 있다.

● 색영역(Color Gamut)과 색영역 맵핑(Color Gamut Mapping)

색영역이란 색을 생성하는 디바이스가 주어진 관찰 조건하에서 생성할 수 있는 색의 전 범위를 말하는 것으로, 색공간에서 입체형식을 취하고 있다. 이러한 것은 색채영상을 고품질의 디지털 색채를 구현하기 위한 과제인데, 유니폼 공간에서의 맵핑을 꼭 하여야 한다. 이것은 색공간을 달리하는 장치들의 색영역을 조정하여 재현 가능한 색으로 변환시켜주는 작업이다.
색영역 맵핑은 크게 두 가지 영역으로 나뉜다.

(1) 색영역 클립핑

출력하는 디바이스의 색영역의 바깥에 산포되어 있는 모든 색을 출력하는 영역으로 옮겨서 붙이는 방법이다.

(2) 색영역 압축방법

출력하는 색영역의 바깥에 산포되어 있는 모든 색과 내부에 있는 모든 색을 출력하는 색영역의 내부로 압축시켜서 옮기는 방법으로 여러 가지의 방법들이 개발되고 있다.

핵심 플러스!

색 맵핑(Color Mapping)

색 영역을 달리하는 장치들의 색 재현 공간을 조정하여 재현 가능한 색으로 변환시켜주는 작업이다.

색 영역의 넓이

– CIE LAB > RGB > CMYK
– RGB 데이터를 CMYK 색 공간으로 변환할 때 색 영역이 좁아져 색상이 손실되며 컬러 프린터로 출력 시 모든 색채를 정확하게 전환 할 수 없다.

RGB GAMUT
CMYK GAMUT

▌ **색영역**

핵심 플러스!

렌더링 인텐트(Rendering Intent)

• 어떤 색공간의 색정보를 변환할 때 사용
• 렌더링 인텐트(Rendering Intent)의 4가지 방법
 – 지각 인텐트(Perceptual) : Gamut이 이동될 때 전체가 비례 축소되어 색의 수치는 변하지만 인간의 눈이 인식하기에는 자연스럽게 보인다.
 – 채도 인텐트(Saturation) : 색의 위치는 변하지만, 채도는 보존되기 때문에 선명함이 중요한 비즈니스 그래픽에 적합하다.
 – 절대 색도 인텐트(Absolute Colorimetric) : 작은 Gamut에 포함되지 않은 색은 Gamut의 가장자리로 모이고 색들과의 관계보다는 정확한 색을 유지한다.
 – 상대 색도 인텐트(Relative Colorimetric) : 절대 색도 인텐트(Absolute Colorimetric)와 동일하지만 White Point가 움직이면서 색이 변한다.

컬러 어피어런스 모델(Color Appearance Model)

어떤 색채가 매체, 주변색, 광원 조도 등에 따라 다르게 보이는 현상을 컬러 어피어런스 현상이라고 한다. 색의 속성을 예측해 주어 문제점을 해결할 수 있도록 개발된 색채관리 시스템이다.

> **핵심 플러스!**
>
> **컬러 어피어런스**
> 어떤 색채가 매체, 주변색, 광원조도, 재질 등의 차이에 따라 변화를 보이는 주관적인 색의 현상

또한 두 종류의 다른 색채도 특정 광원 아래에서는 같은 색으로 보이는 메타메리즘 현상도 자주 보게 된다. 이와 같은 것을 예측하는 것이 컬러 어피어런스 모델이다.

(1) 컬러 어피어런스 모델(Color Appearance Model)

어떤 색채가 매체, 주변색, 광원 조도 등에 따라 다르게 보이는 색의 속성을 예측해 주어 문제점을 해결할 수 있도록 개발된 색채관리 시스템이다.

※ CIECAM97s – CIE에서 1997년에 국제표준으로 채택한 컬러 어피어런스 모델이다.

(2) 메타메리즘(Metamerism) – 조건등색

분광반사율이 다른 두 가지 물체가 특정 광원 아래서 같은 색으로 보이는 것을 메타메리즘, 조건등색이라고 말한다.

(3) 아이소메리즘(Isomerism) – 무조건등색

분광반사율이 완전히 일치하여 어떤 조명 아래에서나 어떤 관찰자가 보더라도 같은 색으로 보이는 두 색은 아이소메리즘 관계에 있다고 말한다. 이를 무조건 등색, 아이소메릭매칭(Isomeric Matching)이라 한다. 일반적으로 육안조색의 경우에는 메타메리즘이 발생하기 쉽고, CCM (Computer Color Matching)의 경우 아이소메릭 매칭이 용이하다. 궁극적인 조색의 목적은 아이소메리즘의 실현으로 봐야 한다.

(4) 색변이지수(Color Inconstancy) – 색채불일치 정도

광원이 변함에 따라 색은 다르게 보이나 사람은 색채의 차이를 많이 느끼지 못한다. 색에 따라 광원이 달라질 때 심하게 변해 보이는 것이 있는데, 이런 색은 선호도가 별로 좋지 않다. 이렇게 광원에 따른 색채의 불일치 정도를 나타내는 지수가 CII(Color Inconstance Index)이다.

● KEYWORD 컴퓨터 자동배색, 육안조색과 색영역, 한국산업표준

컴퓨터 자동배색(CCM ; Computer Color Matching)

컴퓨터 배색장치란 각 색료들의 분광학적인 특성을 분석하여 입력하고 발색을 원하는 색채샘플의 분광반사율을 입력하면, 그 색채에 대한 처방을 자동으로 산출하는 시스템을 말한다. 이렇게 함으로써 광원이 바뀌어도 무조건 등색(Isomeric Matching)을 할 수 있게 된다.

○ 쿠벨카 문크 이론(Kubelka Munk Theory)

자동배색장치의 기본원리가 되는 것이 쿠벨카 문크 이론이다. 일정한 두께를 가진 발색층에서 감법혼합을 하는 경우에 성립하는 원리로 다음과 같은 3부류에 사용된다.

(1) 1부류

투명한 플라스틱, 인쇄잉크, 완전히 불투명하지 않은 페인트

(2) 2부류

투명한 발색층이 불투명한 기판 위에 있을 때로, 사진인화와 열 증착식의 인쇄물에 쓰인다.

(3) 3부류

불투명한 발색층으로 옷감의 염색, 불투명한 페인트나 플라스틱, 색종이 등 불투명한 발색층인 세번째 부류에 대한 배색처방에서 쿠벨카 문크 이론이 유용하게 쓰인다.

이것은 CCM과 K/S-CCM은 쿠벨카 문크 이론에 의한 흡수율과 산란계수인 K/S 값을 이용하여 조색비를 계산한다[K=흡수계수, S=산란계수, R=분광반사율($0 < R1 \leq 1$)].

CCM에 필요한 장치

(1) **어플리케이터** : 색을 일정한 두께로 도막하는 데 사용한다.

(2) **컴퓨터** : 조색 및 측색데이터를 저장한다.

(3) **CCM 소프트웨어** : 측색 및 디스펜딩 작업을 한다.

(4) **디스펜서** : 구성된 원색을 정량적으로 공급한다.

(5) **믹서** : 조색된 페인트나 염료를 혼색한다.

CCM의 장점 중★요
- 조색시간 단축
- 색채품질관리
- 다품종소량에 대응
- 메타메리즘 예측
- 고객의 신뢰도 구축
- 원가절감과 소재변화에 따른 대응
- 컬러런트 구성의 효율화
- 미숙련자도 조색가능[4]

CCM의 진행순서

Quality Control 부분과 Formulation 부분으로 구성되어 있는 소프트웨어는 처음에는 색을 측정하고 오차를 판정하는 기능을 하고, Formulation에서는 컬러런트를 산출하여 오차부분을 수정하는 기능 잉여품을 재활용하는 기능을 포함하고 있다.

육안조색과 색영역

육안조색

중★요 **(1) 육안검색의 규정조건**

핵심 플러스!
육안검색 시 적합한 작업면의 크기
최소 300mm×400mm 이상

① 측정각

광원을 0°로 보았을 때 45° 또는 광원과 90° 각을 이루도록 한다. 90°일 경우에는 관찰하는 물체의 표면이 45°를 이루어야 한다.

② 측정광원

일반적으로 D_{65}광원을 기준으로 한다. 먼셀 색표와 비교·검색하기 위해서는 C 광원을 사용하고, 관찰시야는 2도 시야로 규정한다. 조도는 500lx를 기준으로 하며, 원칙적으로는 1,000lx 이상으로 한다. 단, 먼셀 명도 3 이하의 어두운 색을 검색할 때는 2,000lx 이상의 조도를 사용하고 조명의 균제도는 0.8 이상인 것이 바람직하다.

4) 문은배 지음, 『색채의 활용』, 도서출판 국제, 2002, p.286

③ 측정환경

　　㉠ 직사광선을 피하며 유리창, 커튼 등의 투과색을 피한다.

　　㉡ 환경 색에 영향을 받지 않는다.

　　㉢ 검사대는 N5, 주위환경은 N7이어야 정확한 검색이 가능하다.

　　㉣ 자연광은 해 뜬 후 3시간부터 해지기 전 3시간 안에 검사한다.

　　㉤ 낮은 채도에서 높은 채도의 순서로 검사하는 것이 바람직하다.

　　㉥ 선명한 색의 검사 후는 연한색이나 보색, 조색 및 관찰은 피한다.

　　㉦ 가능하면 마스크는 광택이나 형광이 없는 무채색이 바람직하고 비교 색에 가까운 명도의 것이 좋다. 또한 검정, 흰색, 회색의 세 가지 마스크를 이용하는 것을 권장하고 있다.

(2) 육안조색에서 베버와 페흐너의 법칙(Weber Fechner's Law)

주어진 자극의 변화에 대한 지각을 양화하는 역사적으로 중요한 심리학 법칙이다. 정신계와 물리계 사이의 관계를 서술하고 있는 이 법칙을 통해 페흐너는 오직 하나의 계(界), 즉 정신계만이 실제로 존재한다고 생각했다. 베버와 페흐너의 연구는 특히 청각과 시각의 연구에 이바지했으며, 태도측정과 기타 검사 및 이론의 발달에도 영향을 미쳤다.

> **페흐너 법칙의 특징**
> • 감각의 양을 그 감각이 일어나게 된 자극의 물리량의 로그에 비례한다고 한다.
> • 자극의 강도가 높아짐에 따라 감각의 증대율은 약해진다.
> • 자극을 받고 있는 감각에서 자극의 크기가 변한 것을 느끼려면 처음엔 약한 자극을 주었다가 자극이 변화하게 되면 강한 자극으로 변해간다. 이때, 우리는 비슷한 자극의 변화로 감지할 수 있다.

예 흰색 물감 20g과 검은색 물감 20g을 섞는다고 할 때 논리적으로는 1 : 1의 비율이 되어 중간 정도의 회색이 되어야 하지만, 실제는 더 어두운 회색이 된다. 즉, 밝게 하려는 반사량이 제곱에 비례한 양의 흰색이 더해져야 1 : 1의 밝기를 느낄 수 있다는 것을 설명해주는 이론이 바로 베버와 페흐너의 법칙이다.

▌ 감각상수의 법칙

(3) 육안조색 시 준비물

① 측색기 : 3자극치 L*a*b* 값을 측정한다. 측정결과 색채를 조사한다.

② 표준광원 : 메타메리즘을 방지한다.

③ 어플리케이터 : 샘플 색을 일정한 두께로 칠한다.

④ 믹서 : 섞여진 도료를 완전하게 섞어준다.

⑤ 스포이드 : 정밀한 단위의 도료나 안료를 공급한다.

⑥ 측정지 : L*a*b* 값을 측정한다.

⑦ 은폐율지 : 도막상태를 검사한다.

▌ 은폐율지 5)

5) 문은배 지음, 『색채의 활용』, 도서출판 국제, 2002, p.289

중★요 **(4) 색채조절 시 주의할 점**

① 색채관측상자

일반적으로 조명과 관측주의 환경이 일정한 곳에서 관측하기 위한 장비이다. 이 관측상자에는 몇 개의 광원을 선택할 수 있도록 되어 있고, 관측함의 내벽은 명도 L*=50 정도의 회색으로 되어 있다. 관측함의 전구는 사용시간을 측정하여 제작사에서 추천하는 수명에 따라 교체하도록 되어있다. 또한, 색채를 비교할 때 두 색편의 크기는 같아야 한다. 즉, 색시편의 크기는 2inch×2inch 이상이어야 하고, 한 편의 시편이 이보다 작을 때는 그 작은 시편의 크기에 맞추어 마스크(Mask)를 만들어 가리도록 한다. 이때, 마스크의 색채는 관측함 내벽의 색채와 일치하도록 한다.

② 육안관측 시 주의할 점

채도가 강한 색채를 오래 관측하게 되면 그 색의 보색잔상이 남아 색채가 다르게 보일 수 있다. 이것은 우리 눈의 세 종류의 추상체가 독립적으로 감도가 변한다는 폰 크리스(von Kris)의 원리에 따른 것으로 R, G, B 세 종류의 감도 밸런스가 깨지지 않도록 회색을 응시하거나 눈을 감고, 잔상이 사라질 때까지 기다리도록 한다.

③ 적절한 조도

추상체가 정상적으로 활동하기 좋은 $100cd/m^2$ 이상으로 하고, 조도는 약 1,000Lux 정도가 적당하다.

④ 시편의 관측방향

두 색은 동일 평면상에 놓도록 하고, 주변의 색채 또한 회색을 사용하도록 한다.

⑤ 색료활용 시 주의할 점

형광을 포함한 분광반사율을 측정하는 방법은 필터감소법(Filter Reduction Method), 이중모드법(Two-mode Method), 이중모노크로메이터법(Two-monochromator Method), 폴리크로매틱(Polychromatic) 방식이 있다.

⑥ 육안조색의 표기

광원의 종류, 조도, 조명관찰조건, 기타 소재의 특기사항 – 재질, 광택

⬤ 색영역(Color gamut)

(1) 색채영역과 혼색방법

① 가법혼색의 주색

가법혼색의 경우는 조명광의 혼색이나 텔레비전이나 컴퓨터 모니터의 혼색인 경우를 말한다. 이 경우에는 캄캄한 어둠에서 색채를 띤 빛이 합쳐지면 합쳐질수록 점점 밝아져 마침내 흰색이 된다. 이러한 혼색에서의 주색은 좁은 파장영역의 빛만을 발생하는 색채가 가법혼색의 주색이 된다. 즉, 파랑은 400nm 근처의 빛을 낸다. 녹색은 500nm 근처, 빨강은 600nm 이후의 빛을 낸다. 이러한 색채가 가법혼색에서의 색채영역을 효과적으로 확장시키는 주색이다. 따라서 가법혼색의 경우에는 각 주색의 파장영역이 좁으면 좁을수록 색역이 확장되게 된다.[6]

6) 한국색채학회, 『컬러리스트 이론편』, 도서출판 국제, 2005, p.127

② 감법혼색의 주색

특정한 파장을 효율적으로 깎아내는 특성을 가진 색료로서 노랑색은 400nm~500nm에 이르는 파란색의 반사율을 집중적으로 깎아내고, 마젠타는 500nm~600nm의 녹색영역의 반사율을 집중적으로 깎아내며, 시안은 600nm 이후의 빨간색 영역의 반사율을 효과적으로 깎아내므로 이러한 마젠타(M), 옐로우(Y), 시안(C)이 가장 넓은 색역을 확보하게 된다.

(2) 색료(Colorants)

① 색료를 선택할 때 고려해야 할 점

착색비용, 작업공정의 가능성, 다양한 광원에서의 색채현시에 대한 고려, 착색의 견뢰성 등을 고려하도록 하여 색료를 선택한다.

② 색영역

색료가 선택되면 그 색표들을 배합하여 조색할 수 있는 색채의 범위가 정해지는데 이것을 색영역이라고 한다.

③ 색영역의 감소

색영역은 현실적인 것으로부터 현실적인 단계로 내려올수록 점점 축소되는데, 다음의 조건들로 인하여 색영역이 감소된다.

㉠ 모든 색채는 단색광의 색좌표로 주어지는 색영역 안에 놓이게 된다.

㉡ 주어진 명도에서 가능한 색영역

㉢ 표면반사에 의한 어두운 색의 한계

㉣ 색료와 착색물 사이의 화학작용과 작업 특성으로 제한되는 영역

㉤ 실질적으로 존재하는 색료에 의한 색 영역의 한계

㉥ 경제성에 의한 한계

④ 색료활용 시 주의할 점

형광색을 관찰할 때에는 세심한 주의가 필요한 데 D_{65}에서는 폴리크로마틱 방식으로 색채를 측정하도록 한다.

안심Touch

 색에 관한 용어(KS A 0064 : 2015)

⊙ 입체각 반사율(Reflectance Factor)-1012

동일 조건으로 조명하여 한정된 동일 입체각 내에 물체에서 반사하는 복사속(광속) ϕ_s과 완전 확산 반사면에서 반사하는 복사속(광속) ϕ_s의 비를 말한다.

⊙ 복사휘도율, 라디언스 팩터(Radiance Factor)-1011

동일 조건으로 조명 및 관측한 물체의 복사휘도 L_{es}와 완전확산 반사면 또는 완전 확산 투과면의 방사휘도 L_{es}의 비를 말한다.

⊙ 데이비스-깁슨 필터(Davis-Gibson Filter)-2015

데이비스(R. Davis) 및 깁슨(K. S. Gibson)에 의해 고안된 색온도 변환용 용액필터. 예를 들면 표준광원 A와 조합하여 표준광원 B, C 등을 얻기 위하여 이용하는 것(비고-DG 필터라고도 함)을 말한다.

⊙ 순자주 궤적, 순자주 한계(Purple Boundary)-2036

가시 스펙트럼 양끝 파장의 단색광 자극의 가법혼색을 나타내는 색도 좌표도 위의 선을 말한다.

⊙ 주파장(Dominant Wavelength)-2039

특정 무채색 자극과 어떤 단색광 자극이 적당한 비율의 가법혼색에 의해 시료색 자극과 등색이 되는 단색광 자극의 파장. 양의 기호 λ_a로 표시한다. 주파장은 순도와 조합하여 시료색 자극의 색도를 나타낸다.

⊙ 보색주파장(Complementary Wavelength)-2040

주파장이 얻어지지 않을 때(색도 좌표도 위에서 시료색 자극을 나타내는 점이 순자주 궤적과 특정 무채색 자극을 나타내는 점으로 둘러싸인 3각형 내에 있는 경우), 시료색 자극에서부터 기준의 무채색 자극으로 연장 직선을 그어 단색광 궤적과 만나는 점의 파장을 취한다. 이것을 보색 주파장이라고 한다. 양의 기호 λ_c로 표시한다. 보색 주파장은 순도와 조합하여 시료색 자극의 색도를 나타낸다.

완전 복사체 궤적(Planckian Locus)-2044

완전 복사체 각각의 온도에 있어서 색도를 나타내는 점을 연결한 색도 좌표도 위의 선을 말한다.

(CIE)주광 궤적(Daylight Locus)-2045

여러 가지 상관 색온도에서 CIE 주광의 색도를 나타내는 점을 연결한 색도 좌표도 위의 선을 말한다.

색 온도(Colo(u)r Temperature)-2047

완전 복사체의 색도를 그것의 절대 온도로 표시한 것. 양의 기호 T_c로 표시하고, 단위는 K를 사용한다.

상관 색 온도(Correlated Colo(u)r Temperature)-2048

완전 복사체의 색도와 근사하는 시료 방사의 색도표시로, 그 시료 복사에 색도가 가장 가까운 완전 복사체의 절대온도로 표시한 것. 양의 기호 T_{cp}로 표시하고, 단위는 K를 사용한다.

등색 온도선(Isotemperature Line)-2051

CIE 1960 UCS 색도 좌표도 위에서 완전 복사체 궤적에 직교하는 직선 또는 이것을 다른 적당한 색도 좌표도 위에 변환시킨 것을 말한다.

조건등색, 메타메리즘(Metamerism)-2059

분광분포가 다른 2가지 색자극이 특정 관측 조건에서 동등한 색으로 보이는 것을 말한다.

색역(Color Gamut)-2060

특정 조건에 따라 발색되는 모든 색을 포함하는 색도 좌표도 또는 색공간 내의 영역을 말한다.

애덤스-니커슨의 색차식(Adams-Nickerson's Colo(u)r Difference Fomula)-2070

먼셀 밸류 함수를 기초로 하여 애덤스(E. Q. Adams)가 1942년에 제안한 균등공간을 이용한 색차식이다.

자극값 직독방법(Photoelectric Tristimulus Colorimetry)-2075

루터의 조건을 만족하는 수광기계의 출력으로부터 색자극값을 직독하는 방법을 말한다.

광전 색채계(Photoelectric Colorimeter)-2080

광전 수광기를 사용하여 종합 분광 특성(분광 감도 또는 그것과 조명계의 상대 분광분포와의 곱)을 적절하게 조정한 색체계를 말한다.

루터의 조건-2076

색채계의 종합 분광 특성(분광 감도 또는 그것과 조명계의 상대 분광분포와의 곱)을 CIE에서 정한 함수 또는 1차 변환에 의해 얻어지는 3가지 함수에 비례하게 하는 조건이다.

연색성(Colo(u)r Rendering)-2083

광원에 고유한 연색에 대한 특성이다.

연색 평가 지수(연색 지수, Colo(u)r Rendering Index)-2084

광원의 연색성을 나타내는 것을 목적으로 한 지수이다.

백색도(Whiteness)-2087

표면색의 흰 정도를 1차원적으로 나타낸 수치이다. CIE에서는 2004년 표면색의 백색도를 평가하기 위한 백색도(W, W_{10})와 틴트(T, T_{10})에 대한 공식을 추천하였다. 기준광은 CIE 표준광 D_{65}를 사용한다.

$$W = Y + 800(x_n - x) + 1700(y_n - y)$$
$$W_{10} = Y_{10} + 800(x_{n,10} - x_{10}) + 1700(y_{n.10} - y_{10})$$
$$T_w = 1000(x_n - x) - 650(y_n - y)$$
$$T_{w,10} = 900(x_{n,10} - x_{10}) - 650(y_{n,10} - y_{10})$$

채도(Chroma)-3006

물체 표면의 색상의 강도를 동일한 밝기(명도)의 무채색으로부터의 거리로 나타낸 시지(감)각의 속성 또는 이것을 척도화한 것을 말한다.

선명도, 컬러풀니스(Chromaticness, Colorfulness)-3008

시료면이 유채색을 포함한 것으로 보이는 정도에 관련된 시감각의 속성이다. 일정한 유채색을 일정 조명광에 의해 명소시의 조건으로 조명을 변경시켜 조명하는 경우, 저휘도로부터 눈부심을 느끼지 않는 정도의 고휘도가 됨에 따라 점차로 증가하는 것이다.

포화도, 새추레이션(Saturation)-3009

그 자신의 밝기와의 비로 판단되는 Colorfulness. 채도에 대한 종래의 정의와는 상당히 다른 개념으로 명소시에 일정한 관측조건에서는 일정한 색도의 표면은 휘도(표면색인 경우에는 휘도율 및 조도)가 다르다고 해도 거의 일정하게 지각되는 것이다.

크로매틱니스, 색질-3020

색상과 채도를 동시에 고려한 경우의 색지각의 속성을 말한다.
※ CIE 용어에서는 chromaticness를 다른 의미(3006 참조)로 쓰고 있다.

휘도 순응(Luminance Adaptation)-3027

시각계가 시야의 휘도에 순응하는 과정 또는 순응한 상태를 말한다.

명순응(Light Adaptation)-3028

어두운 곳에서 밝은 곳으로 이동 시, 밝기에 적응하는 과정 및 상태

암순응(Dark Adaptation)-3029

밝은 곳에서 어두운 곳으로 이동 시, 어두움에 적응하는 과정 및 상태

색순응(Chromatic Adaption)-3030

명순응 상태에서 시각계가 시야의 색에 순응하는 과정 및 상태를 말한다.

● 명소시(주간시, Photopic Vision)-3032

정상의 눈으로 명순응된 시각의 상태를 말한다. 몇 $cd \cdot m^{-2}$ 이상의 밝기 레벨에 순응할 때의 시각이다. 명순응 상태에서는 대략 추상체만이 활성화된다.

● 암소시(야간시, Scotopic Vision)-3033

정상의 눈으로 암순응된 시각의 상태를 말한다. 백분의 몇 $cd \cdot m^{-2}$ 미만의 밝기 레벨에 순응할 때의 시각이다. 암순응 상태에서는 대략 간상체만이 활성화된다.

● 박명시(Mesopic Vision)-3034

명소시와 암소시의 중간 밝기에서 추상체와 간상체 양쪽이 활성화되고 있는 시각의 상태를 말한다.

● 푸르킨예 현상(Purkinje Phenomenon)-3035

빨강 및 파랑의 색 자극을 포함하는 시야 각 부분의 상대 분광 분포를 일정하게 유지하여, 시야 전체의 휘도를 일정한 비율로 저하시켰을 때 빨간색 색 자극의 밝기가 파란색 색 자극의 밝기에 비하여 저하되는 현상을 말한다.

● 플리커(Flicker)-3036

상이한 빛이 비교적 작은 주기로 눈에 들어오는 경우 정상적인 자극으로 느껴지지 않는 현상을 말한다.

● 임계융합 주파수, 임계 교조수(Fusion Frequency, Critical Flicker Frequency) -3037

상이한 빛이 비교적 작은 주기로 일정한 시야 안에 교체하여 나타나는 경우, 정상적인 자극으로 느껴지는 최소 주파수를 말한다.

눈부심, 글레어(Glare)-3040

과잉의 휘도 또는 휘도 대비 때문에 불쾌감이 생기거나 또는 대상물을 지각하는 능력이 저하될 수 있는 시각의 상태를 말한다.

역치(Threshold)-3046

자극역과 식별역의 총칭으로 자극의 존재 또는 두 가지 자극의 차이가 지각되는가의 여부의 경계가 되는 자극 척도상의 값 또는 그 차이를 말한다.

자극역(Stimulus Limen, Stimulus Threshold)-3047

자극의 존재가 지각되는가의 여부의 경계가 되는 자극 척도상의 값을 말한다.

시인성(Visibility)-3049

대상물의 존재 또는 모양의 보기 쉬움의 정도를 말한다.

가독성(Legibility)-3050

문자, 기호 또는 도형의 읽기 쉬움의 정도를 말한다.

위등색표(색각판정표, Pseudo-isochromatic Plates)-3058

색각 이상자가 혼동하기 쉬운 표면색을 이용하여 숫자나 문자 등의 도형을 그린 표를 말한다.

색맹(Colo(u)r Blindness)-3061

정상 색각에 비하여 현저히 색의 식별에 이상이 있는 색각, 세 종류의 원추 세포 중 한 종류가 없는 경우에 발생하며, 유전적인 요인이 있다.

⭘ 색약(Anomalous Trichromatism)-3062

정도가 낮은 이상 색각으로 세 종류의 원추 세포 중 한 종류 이상의 세포의 특성이 정상 색각과 다른 경우 발생한다.

⭘ 색의 현시, 컬러 어피어런스(Colo(u)r Appearance)-3007

관측자의 색채 적응 조건이나 조명이나 배경색의 영향에 따라 변화하는 색이 보이는 결과이다.

⭘ 텍스처(Texture)-4003

재질, 표면, 구조 등에 따라 발생하는 물체 표면에 관한 시각적인 속성을 말한다.

⭘ 북창 주광(North Sky Light)-4005

표면색의 색맞춤에 쓰이는 자연의 주광으로 일출 3시간 후에서 일몰 3시간 전까지이다. 태양광의 직사를 피한 북쪽 창에서의 햇빛을 말한다.

⭘ 크로미넌스(Chrominance)-4010

시료색 자극의 특정 무채색 자극(백색 자극)에서의 색도 차와 휘도의 곱으로 주로 컬러 텔레비전에 쓰인다.

문제풀어보기

01 색재(Colorant)의 일반적인 사항에 관한 설명 중 옳은 것은? [산업기사]

① 색재는 염료와 도료 및 첨가제로 구분한다.
② 염료와 안료는 용매에 분해된다.
③ 안료는 가는 분말의 형태로 사용되며 불투명하다.
④ 염료는 액체이며 불투명하고 산화철, 산화망간, 목탄 등이 이에 해당된다.

해설 ① 색재는 염료와 안료로 구분한다.
② 염료는 용매에 녹고, 안료는 용매에 녹지 않는다.
④ 염료는 액체이며 투명하고 크롬황, 크롬 주황, 망간, 타닌 철흑, 카키 등이 이에 해당된다.

02 다른 물질과 흡착 또는 결합하기 쉬워 방직(紡織) 계통에 많이 사용되며 그 외 피혁, 잉크, 종이, 목재 및 식품 등의 염색에 쓰이는 색소는? [산업기사]

① 안 료
② 염 료
③ 도 료
④ 광물색소

해설 염료는 용해된 상태에서 직물이나 종이, 머리카락에 착색되는 것을 말하며, 분자가 직물에 흡착되어 세탁 때 씻겨 내려가지 않는 특징이 있다.

03 페인트(도료)의 4대 기본 구성성분과 가장 거리가 먼 것은? [산업기사]

① 안료(Pigment)
② 수지(Resin)
③ 용제(Solvent)
④ 경화제

해설 도료를 구성하는 요소에는 우선 전색제(수지)가 필요하고, 첨가제, 물이나 용제가 필요하며, 색을 낼 때는 안료까지 필요하다.

04 다음은 안료를 합성하는 조건들이다. 이 중 착색도, 불투명도, 점도, 굴절률, 빛의 산란과 흡수 등에 가장 많은 영향을 주는 것은? [산업기사]

① 안료의 색상 및 반응조건
② 건조조건
③ 안료입자의 크기
④ 희석제의 종류

해설 안료입자의 크기에 따라 빛의 산란과 흡수, 착색도에 영향을 준다.

05 다음 중 염료와 안료에 대하여 옳게 설명한 것은? [산업기사]

① 염료는 주로 물에 잘 녹지 않고 안료는 잘 녹는다.
② 일반 페인트는 주로 안료를 사용하지만, 수성페인트는 염료를 쓴다.
③ 컬러 프린터의 인쇄잉크는 염료이고 레이저 토너는 안료이다.
④ 염료는 화학적 반응을 통하여 흡착하고 안료는 접착제를 쓴다.

해설 ① 염료는 주로 물에 잘 녹고 안료는 잘 녹지 않는다.
② 일반 페인트는 수성이든 유성이든 주로 안료를 사용한다.
③ 컬러 프린터의 인쇄잉크는 안료이고 레이저 토너 또한 안료이다.

06 염료에 대한 설명 중 옳은 것은? [기사]

① 천연염료 – 주로 식품이나 의약품에 착색되는 염료이다.
② 합성염료 – 그림물감으로 이용되는 것이 많다.
③ 식용염료 – 천연물에서 채취하여 식품에만 고유하게 사용되는 염료로 우리나라에서는 식품위생법에 따른 제한을 받는다.
④ 형광염료 – 주로 종이, 합성섬유, 합성수지, 펄프, 양모 등을 보다 희게하기 위해 사용된다.

해설 ① 천연염료 : 주로 의복이나 식품에 착색되는 것이다.
② 광물염료 : 그림물감으로 이용되는 것이 많다.
③ 식용염료 : 식품이나 의약품에 사용되는 염료로 우리나라에서는 식품위생법에 따른 제한을 받는다.

07 식물계 색소 중 잘못 짝지어진 것은? [산업기사]

① 플라빈 – 푸른색
② 안토시안 – 붉은색
③ 알리자린 – 분홍색
④ 플라보노이드 – 담황색

해설 ① 플라빈 – 흰색이나 크림색, 담황색을 내는 색소

08 염료와 비교하여 안료의 일반적인 특성 중 옳은 것은? [산업기사]

① 물에 잘 녹는다.
② 대체로 투명하다.
③ 은폐력이 크다.
④ 착색력이 강하다.

해설 ① 물에 잘 녹지 않는다.
② 대체로 불투명하다.
④ 착색력이 약하다.

09 소량만 사용해야 되며, 어느 한도량을 넘으면 도리어 백색도가 줄고 청색이 되어버리는 염료는? [산업기사]

① 식용염료
② 합성염료
③ 천연염료
④ 형광염료

해설 형광염료의 화학적 성분은 스틸벤, 이미다졸, 쿠마린유도체 등이며, 소량만 사용해야 하고, 어느 한도량을 넘으면 백색도가 줄고 청색이 되어 버리는 형광을 발하는 염료를 말한다. 주로 종이, 합성섬유, 합성수지, 펄프, 양모 등을 보다 희게 하기 위해 사용된다.

10 우리나라에서 전통적으로 사용하는 천연염료의 하나로, 방충성이 있으며, 이 즙을 피부에 칠하면 세포에 산소공급이 촉진되어 혈액의 순환을 좋게 하는 치료제로 알려진 것은? [산업기사]

① 자초염료 ② 소목염료
③ 치자염료 ④ 홍화염료

해설 홍화나 울금과 같은 염료는 땀띠제거나 방충효과가 뛰어난 염료로 알려져 있다.

11 도료 중에서 가장 종류가 많으며, 일반적으로 내알칼리성으로서 콘크리트나 모르타르의 마무리 도료로 쓰이는 것은? [산업기사]

① 천연수지도료
② 플라스티졸 도료
③ 수성도료
④ 합성수지도료

해설 도료의 종류에는 천연수지도료, 합성수지도료, 수성·유성도료 등이 있다. 일반적으로 모두 내알칼리성이며, 페인트나 애나멜과 같이 물체의 표면에 칠하여 아름다움이나 보호의 역할을 한다. 이 중에서도 콘크리트나 모르타르의 마무리 도료로 쓰이는 것은 합성수지도료이다.

12 자동차의 내장 및 외장의 표면코팅, 유성 및 수성 페인트, 종이 또는 금속판에 사용하는 잉크 등과 같은 색재료에 사용되는 색소는? [산업기사]

① 합성염료 ② 안 료
③ 형광염료 ④ 광물염료

해설 자동차의 외장코팅으로 주로 쓰이는 것은 안료이다.

13 표면광택에 대한 설명으로 가장 적절한 것은? [기사]

① 투과하는 빛의 굴절각이 크면 클수록 표면에서 정반사 성분은 커진다.
② 표면에서 정반사되는 빛의 성분은 도색층의 색채와 일치한다.
③ 표면에서 정반사되는 빛의 성분은 도색층의 보색과 일치한다.
④ 빛이 매질의 경계면을 통과할 때에는 항상 같은 양의 빛이 정반사된다.

해설 ② 표면에서 정반사되는 빛의 성분은 도색층의 색채와 일치하지 않는다.
③ 표면에서 정반사되는 빛의 성분은 도색층의 보색과 일치하지 않는다.
④ 빛이 매질의 경계면을 통과할 때에는 정반사와 난반사가 있다.

14 금속감이 없는 솔리드그레이와 알루미늄 가루가 섞인 도장된 메탈릭 실버의 광택을 측정하기 위한 가장 좋은 방법은? [산업기사]

① 시료면의 변각광도분포 조사
② 시료면의 경면 광택도 조사
③ 시료면의 대비 광택도 조사
④ 시료면의 선명도 광택도 조사

해설 광택감이 있는 물체와 없는 물체 모두 각도를 변화시켜 조사하는 변각광도분포 조사가 적절하다.

15 색채의 측정에 관한 설명 중 틀린 것은?

[산업기사]

① 색채측정은 객관적인 색채값의 지정과 관리 측면에서 중요한 역할을 한다.
② 객관적인 색채의 측정은 색채계(Color Meter)를 이용한다.
③ 국제적인 측정표준과 색채표시기준이 설정되어 있어 이를 기준으로 색채측정이 이루어진다.
④ 색채계보다는 눈으로의 측색이 편차요인이 없다.

해설 ④ 육안측색은 감각적이며, 개인의 개성이 포함된다. 따라서 눈보다는 색채계로의 측색이 편차요인이 없다.

16 필터식 색채측정 장치에서 빛을 전기적 신호로 바꾸는 역할을 하는 곳은? [기사]

① 텅스텐 램프 ② 시료대
③ 광검출기 ④ 전산장치

해설 R, G, B의 광원에 의해 시료를 조명하면 그 반사광은 3개의 필터(X용, Y용, Z용)의 개구부를 투과하여 수광기로 들어가 광검출기에서 전기적 신호로 변환된다. 이 출력으로부터 시료의 3자극치 XYZ를 각각 색채계로부터 읽게 된다.

17 필터식 색채계의 구조에 포함되지 않는 것은?

[산업기사]

① 광 원
② 분광장치부
③ 광검출부
④ 신호처리부

해설 ② 분광식 색채계에 있는 장치이다.

18 색채측정기의 종류 중 필터식 색채계의 구조가 아닌 것은? [산업기사]

① 광 원
② 콘택트 스크린
③ 시료대
④ 광검출기

해설 광학기계로 분광분포를 구하고 나서 계산을 하는 절차를 거치지 않고 색을 직접 측정하는 방법을 필터식 측정방법이라고 한다. 특히 시료대, 전산장치, 광검출기, 텅스텐 램프로 구성되어 있다.

19 필터식 측색기의 특징을 가장 잘 설명한 것은?

[산업기사]

① 정해진 표준 광에서의 색채값만 얻을 수 있다.
② 자동배색장치(CCM ; Computer Color Maching)에 사용할 수 있다.
③ 필터식 측색기에서 직접 색변이지수(Color In-constancy Index)를 얻을 수 있다.
④ 필터식측색기의 측정값은 Munsell 색좌표로 변환할 수 없다.

해설 ② 자동배색장치(CCM ; Computer Color Maching)에 사용하는 것은 분광식 색채계이다.
③ 필터식 측색기에서 직접 색변이지수(Color Inconstancy Index)를 얻을 수 없다.
④ 필터식 측색기의 측정값은 Munsell 색좌표로 변환할 수 있다.

20 측색 데이터를 사용하여 시료색을 목표 색으로 유도해 나가는 조색 방법은? [산업기사]

① 자극치 직독방법
② 등간격 파장방법
③ 편색판정방법
④ 선정파장방법

해설 **편색판정방법**
• 색의 편향을 색의 3속성으로 판단한다.
• 계측기에 의한 측색 값은 3속성에 대응할 수 있다.
• 측색기로 편색판정을 대신하여 작업의 능률을 올릴 수 있다.
• L*a*b*로 조색하는 경우 편색판정 능력은 매우 중요하다.

21 조색사가 색료를 선택할 때 고려해야 할 조건과 가장 거리가 먼 것은? [산업기사]

① 착색의 견뢰성(물리환경적인 조건에서 견디는 성질)
② 다양한 광원에서의 색채현시(Color Appearance)
③ 작업공정의 가능성
④ 분해시 발생할 물질 및 분광식 색체계의 성능

해설 **색료를 선택할 때 고려해야 할 점**
착색비용, 작업공정의 가능성, 다양한 광원에서의 색채현시에 대한 고려, 착색의 견뢰성 등

22 다음 중 색시료의 변색에 가장 큰 영향을 미치는 복사(Radiation)영역은? [산업기사]

① 가시광선(VIS ; Visible light)
② 자외선(UV ; Ultra Violet)

③ 근적외선(NIR ; Near Infra Red)
④ 원적외선(FIR ; Far Infra Red)

해설 변색에 가장 큰 영향을 미치는 복사 (Radiation)영역은 화학구조를 변이시키는 작용을 하는 자외선이다.

23 어떤 색채가 매체, 주변색, 광원, 조도 등이 서로 다른 환경에서 관찰될 때, 다르게 보이는 현상은? [산업기사]

① 색영역 맵핑(Color Gamut Ma-pping) 현상
② 광불일치(Light Inconsistency) 현상
③ 메타메리즘(Metamerism) 현상
④ 컬러 어피어런스(Color Appeara-nce) 현상

해설 ① 색영역이란 색의 전 범위를 말하는데, 색공간을 달리하는 장치들에서 색영역을 조정하여 재현 가능한 색으로 변환시켜주는 작업을 색영역 맵핑이라고 한다.
② 광원에 따라 색상이 달라 보일 때 빛의 근원이 일치하지 않는 현상을 말한다.
③ 분광반사율이 다른 두 가지 물체가 특정광원 아래서 같은 색으로 보이는 것을 메타메리즘, 조건등색이라고 말한다.

24 디스플레이 모니터 내에 포함되어 있는 화소의 숫자를 말하는 것은? [산업기사]

① ppi(pixels per inch)
② dpi(dots per inch)
③ lpi(line per inch)
④ 디멘션(dimensions)

해설 화소란 1인치 안에 들어있는 픽셀의 수를 말하므로 pixels per inch의 줄임말인 ppi라고 표기한다.

25 가장 일반적으로 사용되는 인쇄잉크는?

[산업기사]

① Magenta, Yellow, Green, Blue
② Red, Yellow, Blue, Cyan
③ Magenta, Yellow, Cyan, Black
④ Red, Pink, Blue, Black

 해설 물감의 3요소는 CMY이며 인쇄잉크 또한 물감의 3원색과 함께 블랙을 추가하여 사용한다.

26 다음 중 프린트 되는 디지털 색채가 아닌 것은?

[산업기사]

① RED
② MAGENTA
③ CYAN
④ YELLOW

해설 물감(안료)의 3원색은 Magenta, Cyan, Yellow이다.

27 광원에 대한 설명 중 틀린 것은?

[산업기사]

① 낮은 색온도는 따뜻한 색에 대응되고 높은 색온도는 시원한 색에 대응된다.
② 주광색 형광등은 연색성이 낮아 병원복도, 경기조명, 식료품매장 등에 적합하다.
③ 인공 광원이 얼마나 기준광과 비슷하게 물체의 색을 보여주는가를 나타내는 것이 연색지수이다.
④ 백열등과 같이 뜨거워져서 빛을 내는 열광원은 흑체의 색온도로 구분하고 열광원이 아닌 경우에는 상관색온도로 구분한다.

해설 ② 주광색 형광등은 연색성이 좋아 병원복도, 경기조명, 식료품매장 등에 적합하다.

28 광원의 분광복사 강도분포에 대한 설명 중 옳은 것은?

[기사]

① 백열전구는 단파장보다 장파장의 복사분포가 매우 적다.
② 백열전구 아래에서는 난색 계열은 보다 생생히 보인다.
③ 형광등 아래에서는 단파장보다 장파장의 반사율이 높다.
④ 형광등 아래에서의 한색 계열은 색채가 죽어 보인다.

해설 ① 백열전구는 장파장보다 단파장의 복사분포가 매우 적다.
③ 형광등 아래에서는 장파장보다 단파장의 반사율이 높다.
④ 형광등 아래에서의 난색 계열은 색채가 죽어 보인다.

29 다음 중 흑체에 대한 설명으로 틀린 것은?

[산업기사]

① 흑체란 외부의 에너지를 모두 반사하는 이론적인 물체이다.
② 반사가 전혀 일어나지 않으므로 이를 상징하여 흑체라고 한다.
③ 흑체가 에너지를 흡수하면 물체는 뜨거워진다.
④ 흑체는 비교적 저온에서는 붉은 색을 띤다.

해설 흑체(Black Body)
• 에너지를 반사 없이 모두 흡수하는 이론적인 물체로 실제 존재하지 않는 가상의 물체이다.

• 흑체가 에너지를 흡수하면 물질이 뜨거워지고 내부의 원자나 분자의 운동에너지가 변화하여 다시 외부로 에너지가 방출되게 되는데 이러한 성질을 비유하여 사용하기 위해 만들어진 것을 말한다.
• 흑체는 온도가 낮을 때에는 붉은빛을 띠며, 온도가 올라갈수록 노란색이 되었다가 푸른 빛이 도는 흰색이 된다.

30 가시광선에 대한 설명으로 틀린 것은? [산업기사]

① 눈으로 볼 수 있는 빛의 범위를 말한다.
② 파장의 길이에 따라 보라색에서 붉은색의 빛깔을 띤다.
③ 가시광선 중 780nm 부근은 보라색을 띤다.
④ 적외선은 가시광선보다 파장이 길다.

해설 ③ 가시광선 중 780nm 부근은 붉은색을 띤다.

31 CIE에서 결정한 표준광원의 색온도에 들지 않는 것은? [산업기사]

① 2,856K
② 4,874K
③ 6,774K
④ 8,768K

해설 ① 2,856K : 표준광원 A
② 4,874K : 표준광원 B
③ 6,774K : 표준광원 C

32 다음 중 색온도가 가장 높은 완전복사체의 광원색은? [산업기사]

① 주황색 ② 빨간색
③ 노란색 ④ 청백색

해설 청색과 백색을 내는 광원일수록 색온도는 높다.

33 육안조색에 있어서의 색채조절 시 유의할 점과 가장 거리가 먼 것은? [산업기사]

① CCM 소프트웨어의 준비 정도
② 채도의 차이
③ 색상의 방향과 정도
④ 명도의 차이

해설 육안조색 시에는 직접 눈을 통해서 색을 조색하는 방법이므로 컴퓨터 조색용 소프트웨어는 필요하지 않다.

34 일반적으로 육안조색 시 색채관측에 있어서 가장 적당한 조도는? [산업기사]

① 약 200Lux 정도
② 약 500Lux 정도
③ 약 700Lux 정도
④ 약 1,000Lux 정도

해설 색채관측 시 일반적인 조도는 1,000Lux를 유지하는 것이 좋고, 먼셀 명도 3 이하일 경우에는 2,000Lux 이상으로 한다.

35 다음 중 색을 육안으로 비교하여 판정할 때 기준이 되는 광원으로 가장 적당한 것은? [산업기사]

① A광원
② D65광원
③ CWF 광원
④ B광원

해설 색을 육안으로 비교하여 판정할 때 기준이 되는 광원은 D65 광원이다.

36 육안검색 시 측정 환경이 잘못된 것은?

[산업기사]

① 자연광은 좋지 못하다.
② 환경색에 영향을 받지 않아야 한다.
③ 직사광선을 피한다.
④ 유리창, 커튼 등의 투과광선을 피한다.

해설 자연광원의 경우 해 뜬 후 3시간 이후부터 해지기 전 3시간 안에 측정하는 것이 좋다.

37 육안으로 색을 비교할 때의 주의사항 중 옳은 것은?

[기사]

① 초록색을 비교한 경우 노란색을 바로 비교해서는 안 된다.
② 관찰자는 색에 영향을 주는 선명한 색의 옷을 입어야 한다.
③ 높은 채도의 색을 검사한 다음 낮은 채도의 색을 바로 검사한다.
④ 여러 색채를 검사하는 경우 피로해지기 전에 빨리 계속 검사를 한다.

해설
② 관찰자는 색에 영향을 주는 무채색의 옷을 입는 것이 좋다.
③ 높은 채도의 색을 검사한 다음 낮은 채도의 색을 바로 검사하지 않는다.
④ 여러 색채를 검사하는 경우 눈의 피로도를 줄이도록 천천히 색을 검사하여야 한다.

38 색채측정에서 필터식 방식이나 분광식 방식의 모든 측색기에 색채측정의 기준으로 사용되는 교정물은?

[산업기사]

① 색채측정방식
② 백색기준물

③ 기준광로
④ 절대기준물

해설 백색기준물을 사용하여 반사율을 일정하게 조정한다.

39 물체색은 광원과 조명방식에 따라 변한다. 다음 설명 중 옳은 것은?

[산업기사]

① 동일물체가 광원에 따라 각기 다른 색으로 보이는 것을 광원의 연색성이라 한다.
② 어떠한 광원에서도 항상 같은 색으로 보이는 현상을 메타메리즘이라 한다.
③ 백열등 아래에서는 한색 계열의 색채가 돋보인다.
④ 형광등 아래에서는 난색 계열의 색채가 돋보인다.

해설
② 어떠한 광원에서도 항상 같은 색으로 보이는 현상을 아이소메리즘이라 한다.
③ 백열등 아래에서는 난색 계열의 색채가 돋보인다.
④ 형광등 아래에서는 한색 계열의 색채가 돋보인다.

40 분광반사율이 다른 2개의 물체(시료)가 어떤 특정한 빛으로 조명하였을 때 같은 색으로 보이는 것을 무엇이라고 하는가?

[산업기사]

① 편색판정 ② 조건등색
③ 시험색 ④ 보정색

해설 분광반사율이 다르다는 것은 다른 색의 표면이라는 뜻인데, 이러한 두 표면이 같은 색으로 느껴지는 것을 메타메리즘, 조건등색이라고 한다.

36 ① 37 ① 38 ② 39 ① 40 ② **정답**

41 육안으로 색을 비교할 경우 관찰자는 일반적으로 누가 가장 좋은가? [산업기사]

① 20대 여성
② 30대 여성
③ 30대 남성
④ 40대 남성

> **해설** 여성과 남성의 차이는 없으나, 시각은 젊은 연령대일수록 좋다.

42 컴퓨터 자동배색(Computer Color Maching)을 도입하는 목적 또는 장점이라고 할 수 없는 것은? [기사]

① 다품종 소량의 대응
② 고객의 신뢰도 구축
③ 메타메리즘의 효율적인 형성
④ 컬러런트 구성의 효율화

> **해설** ③ 메타메리즘의 효율적인 예측

43 색채측정에서의 측정조건이 O/d SPEX (Specular Excluded)로 표기되었을 때 그 의미는? [산업기사]

① 시료의 수직방향으로 빛이 입사되고 확산된 빛만을 측정한다.
② 시료의 수직방향으로 빛이 입사되고 확산된 빛과 광택을 포함하여 측정한다.
③ 시료의 수평방향으로 빛이 입사하여 되돌아오는 빛만을 측정한다.
④ 시료의 수평방향으로 빛이 입사되고 확산된 빛만을 특정장비(SPEX)로 측정한다.

> **해설** O/d SPEX에서 / 앞의 표기는 광원의 각도, / 뒤의 표기는 관찰자의 각도를 말한다.

44 물체의 색을 측정하는 방법 중 같은 결과를 얻는 방법을 서로 짝지은 것 중 옳은 것은? [산업기사]

① d/0-0/90
② d/0-45/0
③ 0/d-0/45
④ 45/0-0/45

> **해설** 45/0-0/45의 결과와 d/0-0/d의 결과는 서로 같다.

45 물체와 물체 간의 색채를 간단하게 육안으로 판정 할 때에 선호되는 측정방식은? [기사]

① 0/45 ② d/0
③ SPIN ④ SPEX

> **해설** 육안으로 측색할 경우에는 직각이나 45도의 각도로 광원과 관찰각도를 정하는 것이 일반적이다.

46 다음 중 CIE L*a*b* 색표계에서 a*에 해당되는 색의 영역은 무엇인가? [기사]

① red-blue
② yellow-blue
③ red-green
④ red-yellow

> **해설** a*는 색상과 채도를 말하는 것으로 빨간색에서 초록색의 범위이다.

47 육안으로 채도가 강한 색채를 오래 관측하다가 새로운 색채시료를 관측하면 관측했던 색상의 보색방향으로 잔상이 나타나 다르게 보일 때 색채 관측시 가장 좋은 방법은? [기사]

① 회색을 장시간 응시하거나 눈을 감고 잔상이 사라질 때까지 기다린다.
② 보색이 되는 색을 2~3분 바라본다.
③ 동일색상의 채도가 낮은 색을 응시한다.
④ 동일채도의 보색색상을 약 5분간 응시한 다음 흰색을 바라본다.

해설 보색잔상이 나타날 경우에는 눈을 감고 잔상이 사라질 때까지 쉬는 것이 좋다.

48 육안검색을 할 때의 주의사항으로 옳은 것은? [산업기사]

① 작업면은 흰색으로 한다.
② 조명의 균제도는 0.8 이상이어야 한다.
③ 비교하는 색의 명도가 3 이하인 어두운 색은 조도를 1,000Lux 이상으로 한다.
④ 자연광일 경우 일출 후 5시간부터 일몰 1시간 전까지의 광원을 사용한다.

해설
① 작업면과 검사대는 N5, 주위환경은 N7이어야 정확한 검색이 가능하다.
③ 비교하는 색의 명도가 3 이하인 어두운 색은 조도를 2,000Lux 이상으로 한다.
④ 자연광일 경우 일출 후 3시간부터 일몰 3시간 전까지의 광원을 사용한다.

49 같은 물체색이라도 조명에 따라 색이 달라져 보이는 성질은? [산업기사]

① 연색성 ② 플리커
③ 조건등색 ④ 푸르킨예 현상

해설 ① 광원의 차이 때문에 같은 물체가 다르게 보이는 현상

50 다음 중 색채측정 결과에 반드시 첨부해야 하는 사항이 아닌 것은? [산업기사]

① 색채측정 방식(Geometry)
② 표준광의 종류(Standard Illumination)
③ 표준관측자(Standard Observer)
④ 관측실의 온도(Temperature of test room)와 습도

해설 관측실의 온도와 습도는 표기하지 않아도 된다.

51 다음 중 육안조색과 가장 관계가 없는 것은? [산업기사]

① 인간의 눈을 기준으로 조색하므로 오차가 심하고 정밀도도 떨어진다.
② 메타메리즘이 발생할 수 있다.
③ 기기의 도움 없이 소재의 제약을 받지 않고 조색할 수 있다.
④ 정확한 양으로 조색하고 최소의 컬러런트로 조색하여 원가가 절감된다.

해설 ④ CCM의 장점이다.

52 다음 중 연색성 등급 중 연색지수가 가장 높은 등급은? [산업기사]

① 2B ② 1B
③ 2A ④ 1A

해설 연색성 등급
1A(90~100) → 1B(80~89) → 2A(70~79) → 2B(60~ 69) → 3(40~59)

53 컴퓨터 자동배색장치의 특징 중 틀린 것은? [산업기사]

① 아이소메리즘을 실현할 수 있다.
② 육안조색보다 많은 경험과 기술이 필요하지 않다.
③ 최소의 컬러런트 구성과 원하는 조합을 만들 수 있다.
④ 기기에 의해 정밀하게 양을 조절하므로 육안조색보다 시간이 오래 걸린다.

해설 ④ 기기에 의해 정밀하게 양을 조절하면서도 육안조색보다 시간이 적게 걸린다.

54 가스방전에 의한 빛을 이용한 광원으로서 고압, 고열을 내므로 열성흡수 필터와 냉각팬이 장치되어 있고 평균 주광의 에너지 분포와 매우 닮은 특색이 있는 광원은? [기사]

① LED(Light Emitting Diode)
② 크세논(Xenon) 램프
③ 형광(Fluorescent) 램프
④ 할로겐(halogen) 램프

해설 방전등이란 전극과 전극 간의 기체분자 충돌로 이루어지는 빛을 말하는데 전구에 채워진 기체의 종류에 따라 색감도 다르게 나타나며, 평균주광과 비슷한 광원이 크세논 광이다.

55 색채가 선명하지는 않으나 우아하고 독특한 색채를 보여줌으로써 고급품의 섬유염색에 이용되고 있는 염료는? [기사]

① 직접염료
② 식용염료
③ 형광염료
④ 천연염료

해설 천연염료는 천에 은은한 색조로 염색되어 우아하고 고상한 아름다움을 풍긴다.

56 다음 중 디지털 이미지의 컬러 모드에 속하지 않는 것은? [기사]

① Grayscale
② Targa
③ Duotone
④ Bitmap

해설 ② True Vision사의 비디오 애니메이션 사용의 목적으로 개발된 컬러 이미지이다.

57 다음 중 디바이스 종속 색채계(Device Dependent Color System)는? [기사]

① CIE XYZ 색채계, LUV 색채계, CMYK 색채계
② LUV 색채계, CIE XYZ 색채계, ISO 색채계
③ RGB 색채계, HSV 색채계, HLS 색채계
④ CIE RGB 색채계, CIE XYZ 색채계, CIE LAB 색채계

해설 CIE XYZ 색채공간은 디바이스 독립 색체계라고 하며, XYZ, Yxy의 색공간이 있다.

58 픽셀로 이루어진 디지털 색채영상을 무엇이라 하는가? [기사]

① 벡터그래픽 영상
② 비트맵 영상
③ CEPS
④ 일렉트로 포토그래피

해설 주로 픽셀로 이루어진 영상을 비트맵 영상, 래스터 영상이라고 한다.

59 모니터에서 디지털 색채 영상을 구성하는 최소의 단위는? [산업기사]

① 벡 터
② 바이트
③ 비 트
④ 픽 셀

해설 색채영상을 구성하는 최소의 이미지 단위를 픽셀, 화소라고 부른다.

60 디지털 입력시스템에 관한 설명으로 옳은 것은? [기사]

① PMT(광전 배증관 드럼 스캐닝)는 유연한 원본들을 스캔할 수 있다.
② A/D컨버터는 디지털 전압을 아날로그 전압으로 전환시킨다.
③ 불투명도(Opacity)는 투과도(T)와 반비례하고 반사도(R)와는 비례한다.
④ CCD센서들은 녹색, 파란색, 빨간색에 대하여 균등한 민감도를 가진다.

해설 ② A/D컨버터는 아날로그 전압을 디지털 전압으로 전환시킨다.
③ 불투명도(Opacity)는 투과도(T)와 비례하고 반사도(R)와는 반비례한다.
④ CCD 센서들은 녹색, 파란색, 빨간색에 대하여 균등하지 않은 민감도를 가진다.

61 빛을 전하로 변환하는 스캐너 부속 광학 칩 장비장치는 무엇인가? [산업기사]

① CEPS
② CCD
③ LPI
④ PPI

해설 빛을 전하로 변환하는 것을 전하결합소자, 즉 Charge Coupled Device라고 한다.

62 색영역과 색채구현 방법에 대해 설명한 것 중 옳은 것은? [기사]

① 컴퓨터 모니터의 색채구현과 프린터의 색채구현은 근본적으로 다른 원리이다.
② 유성페인트와 수성페인트는 주색을 이루는 색료와 색채가 동일하다.
③ LCD모니터의 경우 RGB의 픽셀로 감법혼합을 하는 원리를 가지고 있다.
④ 사진필름의 경우 양화필름과 음화필름의 명도범위(Dynamic Range)는 거의 유사하다.

해설 ② 유성페인트와 수성페인트는 주색을 이루는 색료와 색채가 동일하지 않다.
③ LCD모니터의 경우 RGB의 픽셀로 가법혼합을 하는 원리를 가지고 있다.
④ 사진필름의 경우 양화필름과 음화필름의 명도범위(Dynamic Range)는 다르다.

63 모니터의 검은색 조정 방법에서 무전압 영역과 비교하기 위한 프로그램의 RGB 수치가 올바르게 표기된 것은? [산업기사]

① R=0, G=0, B=0
② R=100, G=100, B=100
③ R=255, G=255, B=255
④ R=256, G=256, B=256

해설 무전압은 전압이 0일 때를 말하므로 R=0, G=0, B=0을 입력하면 검정색의 화면이 된다.

64 모니터의 색온도에 관한 설명으로 틀린 것은? [기사]

① 색채교정용 소프트웨어 사용시 분석대 상은 빨강, 녹색, 파랑, 검정색이다.
② 모니터의 색온도가 높아질수록 시감은 따뜻한 색에서 차가운 색으로 변한다.
③ RGB 각각에 R=0, G=0, B=0의 수 치를 주어 디스플레이하면 전압 영역 이 검은색이 된다.
④ RGB 각각에 R=255, G=255, B= 255의 수치를 주어 디스플레이하면 전체 화면이 흰색이 된다.

해설 ① 색채교정용 소프트웨어 사용 시 분석대상은 빨 강, 녹색, 파랑이다.

65 다음 중 그래픽 카드에 대한 설명이 아닌 것은? [산업기사]

① 색채영상을 컴퓨터 모니터에 디스플 레이 하는 과정에서 필수적으로 사용 된다.

② 컴퓨터에서 만들어진 색채영상을 모 니터에서 필요한 전자신호로 변환시 켜주는 역할을 한다.
③ 밝은 광선을 투사해 표면의 반사광을 전기신호로 변환시켜 영상정보를 컴 퓨터에 입력시키는 역할을 한다.
④ 어떤 그래픽 카드를 쓰느냐에 따라 사 용할 수 있는 최대 해상도 및 표현 가 능한 색채의 수가 결정된다.

해설 ③ 스캐너에 관한 설명이다.

66 해상도에 대한 설명 중 옳은 것은? [산업기사]

① 해상도가 이미지에 필요한 만큼 충족 되면 픽셀화가 된다.
② 픽셀의 수는 이미지의 선명도와 질을 좌우한다.
③ 비트 해상도는 각 픽셀에 저장되는 컬 러 정보의 양과 관계없다.
④ 사진의 이미지를 확대해 보면 거칠어 지는데 이는 해상도가 높아졌기 때문 이다.

해설 해상도(Resolution)란 데이터의 전체 용량과 밀접 한 관계를 맺으며, 원고의 밀도를 결정하는 수치를 말한다. 픽셀 또는 도트의 수가 많을수록 고해상도 의 정밀한 이미지를 표현할 수 있지만, 1인치당 점의 수가 많아져서 많은 양의 메모리가 필요하고 결과적으로 컴퓨터 속도가 느려지는 효과를 가져 오게 되므로 목적에 맞는 적절한 해상도를 사용하 는 것이 바람직하다. spi, ppi, dpi는 거의 같은 개념이며, 1ppi는 1dpi와 비교해서 같은 해상도일 경우 약 1/2에 해당되는 수치이므로 350dpi= 150ppi와 같다.

67 다음 중 해상도(Resolution)를 바르게 설명한 것은? [산업기사]

① 디지털 색채영상을 구성하는 데 사용되는 최소단위이다.
② 각 화소를 표시하기 위한 공간과 색상을 일컫는다.
③ ppi(pixels per inch)로 표기하며 1인치 내에 들어갈 수 있는 화소의 수를 말한다.
④ 동일한 해상도에서 모니터의 크기가 커질수록 영상은 선명해진다.

해설 해상도란 1인치 안에 들어가는 화소의 수를 말한다.

68 디지털 이미지에서 시안(C), 마젠타(M), 노랑(Y), 검정(K) 4색상이 재생되는 매체인 것은? [산업기사]

① CRT 모니터
② 프로젝트
③ 필름 레코더
④ 프린터

해설 CRT 모니터, 프로젝트, 필름 레코더는 모두 RGB 형식의 가법혼색의 원리에 의한 이미지표현이다.

69 CMS(Color Management System)에 대한 설명 중 가장 옳은 것은? [산업기사]

① 디지털적으로 이미지를 합치거나 컬러를 수정하여 합성 형태로 만드는 워크스테이션
② 발색을 원하는 색채샘플의 분광 반사율로 배색처방을 산출하는 시스템
③ 입력에서 출력에 걸쳐 각 공정에서 일관된 컬러의 재현성을 얻기 위해 사용하는 시스템
④ 색채가 매체에 의해 서로 다른 환경하에서 다르게 보이는 현상을 해결하는 시스템

해설 CMS(Color Management System)란 입력에서 출력까지 각 공정에 걸쳐 일관된 색을 얻기 위해 사용되는 색채관리 시스템을 말한다.

70 소프트웨어와 정밀기기를 사용하여 색을 자동 배색하는 장치는? [산업기사]

① CCD(Charge Coupled device)
② CCM(Computer Color matching)
③ CII(Color Index International)
④ ICC(Internaional Color Consortium)

해설 컴퓨터 자동배색(CCM)
사용될 색료의 양의 정확한 예측으로 발색에 소요되는 비용을 정확히 산출할 수 있고, 경제적인 처방이 가능하다. 빛의 흡수와 산란계수를 이용하여 배합비를 계산하는 쿠벨카 문크이론이 사용된다.

71 다음은 쿠벨카 문크 이론이 성립하는 색채시료 중 틀린 것은? [산업기사]

① 투명한 발색층이 투명한 기판 위에 있을 때
② 인쇄잉크
③ 완전히 불투명하지 않은 페인트
④ 투명한 플라스틱

해설 ① 투명한 발색층이 불투명한 기판 위에 있을 때

72 디지털 색채 시스템이 아닌 것은?

[산업기사]

① HSB 시스템
② CMYK 시스템
③ LUV 시스템
④ RGB시 시스템

[해설] LUV 시스템은 1964년 국제조명위원회에서 개발된 균등색공간을 말한다.

73 육안조색에 있어서 색채조절시 주의할 점이 아닌 것은?

[기사]

① 명도의 차이
② 채도의 차이
③ 색상의 방향과 정도
④ 색상대비의 차이

[해설] 육안조색에 있어서 색채조절 시 주의할 점
• 명도의 차이
• 색상의 방향과 정도의 차이
• 채도의 차이 등으로 일정한 목표색으로 분석해 나가는 것이 좋다.

74 먼셀의 색채개념인 색상, 명도, 채도를 중심으로 선택하도록 되어있는 디지털 색채 시스템은?

[산업기사]

① HSB 시스템
② LAB 시스템
③ RGB 시스템
④ CMYK 시스템

[해설] ① 색상, 명도, 채도와 같은 속성으로 구분되며, H가 Hue 색상이며, S가 Saturation의 채도, B가 Brightness의 명도이다.

75 ISO 색채규정에 대한 설명 중 틀린 것은?

[기사]

① XYZ 색표계는 양적인 표시로 색의 느낌을 알기 어렵다.
② Yxy의 경우 빛의 색표기와 관리에 이용된다.
③ 현재 섬유 업계에서 색채관리를 위해 사용하는 것은 Munsell 및 NCS 색표계이다.
④ 색차와 인간의 시감판정과 일치하지 않는 점을 개량한 것이 CMC 색차식이다.

[해설] ③ 현재 섬유 업계에서 색채관리를 위해 사용하는 것은 ASTM(American Standard for Test Method)와 같은 국제적인 규격에 따라 얻어지는 것으로 색채관리를 하는 것이 바람직하다.

76 KS A 3502 규격의 안전색 표시사항 중 녹색에 해당되지 않는 것은?

[산업기사]

① 안 전 ② 진 행
③ 정 지 ④ 위생·구호

[해설] ③ 정지를 의미하는 색은 빨강이다.
※ 해당 국가표준규격은 폐지됨

77 KS A 3502 규격의 안전색의 일반적 사항 중 표시사항이 방사능인 경우 안전색의 종류는?

[산업기사]

① 황 색 ② 청 색
③ 적자색 ④ 백 색

[해설] ③ 방사능을 나타내는 색이다.
※ 해당 국가표준규격은 폐지됨

78 다음 중 한국산업규격(KS)이 정한 안전 색의 일반적 사항 중에서 통로의 표시, 방향지시, 정돈이나 청결을 필요로 하는 개소에 사용하는 색깔은?　[산업기사]

① 빨 강
② 검 정
③ 흰 색
④ 녹 색

해설 통로의 표시, 방향지시, 정돈이나 청결을 필요로 하는 개소에 사용하는 색깔은 흰색이다.
※ 해당 국가표준규격은 폐지됨

79 한국산업규격(KS)에서 정한 다음 용어 A와 B는 무엇을 뜻하는가?　[산업기사]

> • (CIE)ab (A) : L*a*b* 표색계에서 채도에 근사적으로 상관하는 양
> • (CIE)ab (B) : L*a*b* 표색계에서 색상에 근사적으로 상관하는 각도

① A 크로마, B 채 도
② A 크로마, B 색상각
③ A 색 상, B 크로마
④ A 색상각, B 크로마

해설 • (CIE)ab (크로마) : L*a*b* 표색계에서 채도에 근사적으로 상관하는 양
• (CIE)ab (색상각) : L*a*b* 표색계에서 색상에 근사적으로 상관하는 각도

80 한국산업규격(KS)에 의한 색에 관한 용어의 설명 중 옳지 않은 것은?　[기사]

① 휘도순응 – 시각계가 시야의 휘도에 순응하는 과정 또는 순응된 상태
② 명순응 – $3cd \cdot m^{-2}$정도 이상인 휘도의 자극에 대한 휘도순응
③ 색순응 – 암순응 상태에서 시각계가 시야의 색에 순응하는 과정 또는 순응된 상태
④ 암순응 – 약 $0.03cd \cdot m^{-2}$ 정도 이하인 휘도의 자극에 대한 휘도순응

해설 ③ 명순응 상태에서 시각계가 시야의 색에 순응하는 과정 또는 순응된 상태
※ 한국산업규격(KS S 0064) 내용 변경
– 이론 부분 참고

제 **4** 과목

색채지각론

제1장 빛과 색채

제2장 색채지각

제3장 색의 혼합

제4장 색채의 지각적 특성

제5장 색채의 감정효과

문제풀어보기

컬러리스트
기사·산업기사

필기

한권으로 끝내기

합격의 공식
시대에듀

잠깐!

자격증 · 공무원 · 금융/보험 · 면허증 · 언어/외국어 · 검정고시/독학사 · 기업체/취업

이 시대의 모든 합격! 시대에듀에서 합격하세요!

www.youtube.com ➡ 시대에듀 ➡ 구독

CHAPTER

01 빛과 색채

● KEYWORD 색의 개념, 색채 지각, 빛의 스펙트럼

 색의 개념

○ 색의 정의

색이란 무엇인가? 사전적 의미로 색을 정의해 보면, 색(色, Color)은 빛 또는 영어로 빛의 색 (Color of Light)이라고 정의된다. 색채학에서는 물리적 해석으로 육안으로 볼 수 있는 범위의 파장인 빛의 스펙트럼(Spectrum)을 일컫는다.

(1) 색의 기원

색은 인류문명이 시작된 시점부터 인간과 함께 존재해 왔다. 그 예로써 프랑스의 라스코 동굴벽화나 스페인의 알타미라 동굴벽화를 비롯하여 원시예술 형태의 다양한 색의 형태를 볼 수 있다. 이 시기부터 인류의 가장 오래된 색료인 천연광물안료가 등장하였고, 이후 다양한 색재료를 이용하여 생활에 이용해왔다. 또, 여러 가지 색의 재료만큼이나 다양한 색채이론과 학문이 발전해 왔는데, 이에 대한 체계적인 연구의 시작이 바로 1666년 뉴턴의 빛의 분광 실험부터라고 할 수 있다.

천연광물안료
색을 띠는 분말을 안료(顔料, Pigment)라고 하는데 인류가 사용한 가장 오래된 색료로, 암석이나 흙 등을 잘게 부수어 동굴에 그림을 그릴 때 사용했던 색료를 천연광물안료라고 한다. 암석이라고 해서 돌가루나 흙만을 일컫는 것이 아니라 황금과 버금가는 고가(高價)의 색료였던 라피스라즐리(Lapis Lazuli) 또한 천연광물안료이다. 일명 바다를 넘어온 색이라고 해석되는 울트라마린(Ultramarine)은 우리에게 잘 알려져 있는 광물안료이다.
－ 출처 : 「컬러여행」, 빅토리아 핀레이 저, 이지선 옮김

Lapis Lazuli(Na-Al-Silicat),
Afghanistan, Foto : T. Seilnach

(2) 색의 정의의 필요성

색은 여러 가지 측면에서 정의될 필요가 있는데, 물리적인 에너지인 빛의 개념인지 또는 인간의 눈과 대뇌에서 지각된 색채현상 인지에 따라 전혀 다른 측면으로의 해석이 가능하다. 또 우리가 생활 속에서 늘 보듯 사과나 당근과 같은 물체에 들어 있는 색료(Colorant)의 측면에서 색을 정의할 수도 있다. 염료(Dye)나 안료(Pigment) 또는 여러 가지 발색 특성을 지닌 도료나 플라스틱 등의 재료적 측면에서 각각의 개념을 살펴봐야 할 것이다.

색의 일반적 분류
- 유채색(Chromatic Color) : 색상(Hue)의 속성을 갖는 것으로 빨강, 파랑, 노랑과 같이 색감각을 가지고 있는 색
- 무채색(Achromatic Color) : 빨강, 노랑과 같은 색감각은 없고, 밝고 어두움과 같은 명도(明度)의 속성만을 갖는 색
- 색상환(Circle of Color) : 유사한 색끼리 근접 배열하여 생성된 색의 고리로, 색입체의 수평단면에서 볼 수 있고, 마주보고 있는 색은 보색관계가 된다.
- 색의 3속성 : 색을 3가지 속성으로 분류하는 방법으로, 색상(200색상), 명도(500단계), 채도(20~30단계)로 구분한다. 인간은 총 200만 가지의 색을 구별할 수 있다.

┃ 사 과

┃ 당 근

(3) 색채이론의 필요성

색은 공기와 같이 늘 우리 주변에 존재해 있어, 색의 무한한 아름다움을 망각하곤 한다. 그러나 곧 색이 없는 세상이란 상상하기 힘들 정도로 무미건조한 이미지가 되듯, 색은 인간에게 실로 풍요로운 아름다움을 부여해 왔다.

인간의 예술이나 디자인제품에 사용되고 있는 색은 여러 가지 단색이나 배색효과로 우리들에게 시각적 즐거움을 선사해 주고 있지만, 색이 단순히 아름다움만을 위해 존재하는 것은 아니다. 광 의로 상업적인 측면에서 살펴보면, 색은 제품이나 패션에서 개개의 제품을 정확히 재현 가능해야 하는 무거운 책임감도 뒤따르게 되므로 색의 특성을 정확히 파악하여 사용하는 일이야 말로 무엇보다 중요하다. 또한 이것이 색을 관리하는 것이 된다.

이렇게 여러 가지 측면에서의 색을 이해함으로써 컬러의 아름다움과 함께 실무에서의 시행과 유지관리를 잘 수행할 수 있도록 한다.

⬤ 색채지각

색을 인식한다는 것은 시각, 빛, 개개인의 해석에 따라 다르므로 색은 물리학적인 측면뿐만 아니라 생리학(生理學, Physiology)이나 심리학(心理學, Psychology)과도 관련지어 연구해야 할 필요가 있다.

(1) 색채지각

인간의 지각(Perception)이란, 시각·청각·후각·미각·촉각 등의 오감(五感)을 통해 외부세계를 느끼고 경험하는 체계를 말한다. 그 중에서도 대상의 여러 정보 중에서 색채를 파악하는 과정을 구체적으로 색채지각(Color Perception)이라고 한다. 인간은 대상을 볼 때 여러 가지 정보 중에서도 특히 시각에 의한 대상판별 능력이 전체정보의 약 80% 이상을 차지할 만큼 높은 영향력을 가진다고 알려져 있고, 다른 포유류와는 다르게 굉장히 섬세한 색감까지도 구별해 낼 수 있는 시각기관을 가지고 있다.

> **색의 정의**
> 색이란 전자파의 일부인 빛의 가시광선 범위가 눈에 들어옴으로써 여러 가지 색채감각을 지각하게 되는 것을 말한다. 여기서 색과 색채의 두 가지 개념이 도출되게 되는데 그 정의는 다음과 같다.
> - 색 : 시지각 대상으로서의 물리적 대상인 빛의 여러 가지 현상(반사, 흡수, 투과)과 그 빛을 시각기관인 눈의 시세포가 받아들이는 단계의 물리적 에너지의 반응 단계를 말한다.
> - 색채 : 물리적 에너지 단계의 색이 감각기관인 눈을 통해서 대뇌까지 전달되어 여러 가지 감각과 연관되어 지각되는 심리적 경험효과를 색채라고 한다.

(2) 물리적 자극

색은 그것을 보는 사람의 마음속에만 존재하는 것으로 안구와 두뇌에서 각기 일어나는 반응·작용을 총체적으로 색지각(Color Perception)이라고 하는데 여기서는 물리적 자극의 단계를 독립색과 관련색으로 나누어 설명해 보기로 한다.

① 독립색(Unrelated Color)

어두운 방에서 색이 칠해진 부분에만 강한 손전등을 비추면 우리는 색을 지각할 수 있게 된다. 이는 독립색이므로 우리의 지각은 확실히 변화하게 된다. [1]

② 관련색(Related Color)

다른 색의 자극과 관련지어 지각된다. 페인트를 칠할 때 우리는 관련색을 만드는 것이다. [2]

(3) 색채지각의 3요소

색이 보이기 위해서는 반드시 다음의 3가지 요소가 필요하다. 이 중에서 한 가지라도 존재하지 않는다면 우리는 색을 인식할 수 없게 된다.

① 광원(Light Source)

일반적으로 태양이나 인공광원인 백열등, 촛불과 같이 빛의 근원이 있어야 색채지각이 가능하게 된다.

[1], [2] Roy s. Berns 지음, 조맹섭 외 3名 옮김, 『색채학원론』, (시그마프레스, 2003, p.2~3)

② 눈(Subject)

물리적 에너지인 빛을 받아들여 지각할 수 있는 시각기관이 바로 눈인데, 이것은 인간만이 아니라 다른 동물이나 곤충에게도 존재하지만, 같은 빛의 조건을 받아들인다고 해도 눈의 특성에 따라 다른 지각체계로 인식하게 되므로, 우리들이 보고 있는 색은 바로 인간의 눈의 특성에 의한 결과물인 것이다.

③ 물체(Object)

빛에너지가 물체의 표면에서 일어나는 색채현상인 반사 또는 흡수, 투과와 같은 현상을 일으킬 대상인 물체가 필요하다. 만약 두 가지 요소인 빛과 눈을 동일한 조건으로 놓는다고 가정할 때, 빛을 받는 물체가 달라지면 색 또한 다른 색채감각을 일으키게 되므로 동일한 색채지각이라고 할 수는 없다. 이렇게 빛, 눈(시각기관), 물체를 색채지각의 3요소라고 한다.

■ 색채지각의 3요소

 빛과 색채

빛의 개념

(1) 빛의 여러 가지 학설

① 뉴턴의 미립자설(Issac Newton, 1642~1727)

뉴턴은 빛은 에너지의 입자로 된 흐름이며, 그 입자가 눈에 들어가 색감각을 일으킨다는 광입자설(光粒子說)을 1669년에 주장하였다. 또한, 원자론을 근원으로 하여 빛이 직진한다는 이립자설을 펼쳤지만, 빛의 간섭이나 회절현상 등을 설명하기는 어려운 것이 사실이다.

② 호이겐스의 파동설(Christian Huygens, 1629~1695)

호이겐스는 네덜란드의 학자로 17세기 후반에 이르러 파동설(波動說)을 주장하였고, 빛은 파동의 하나로 빛의 파동을 전파하는 매질인 에테르(Ether)가 우주에 있다고 가정하였다. 빛을 입자라고 주장하는 미립자설과 대립되는 이론으로 진동파가 눈을 자극하여 색감각을 일으키게 된다는

학설이다. 이것으로 빛의 간섭(干涉)과 회절(回折)현상의 설명이 가능하다. 19세기에는 영 (Young)과 프레넬(Fresnel)에 의해 확립되게 된다.

③ 아인슈타인의 광양자설(Einstein, 1879~1955, 光量子說)

독일 태생의 물리학자로 광전효과의 원리로 설명되는 빛은 에너지를 가진 입자이면서 전자파의 하나로 횡파의 특성으로 굴절, 회절, 간섭, 편광 등의 현상이 발생한다고 주장하였다.

(2) 오늘날의 빛의 개념

① 빛이란 전자파라고 불리는 에너지의 일종으로 우리 눈으로 들어와 여러 가지 색채감각을 일으키는 에너지이다. 주로 전자파는 파동의 성질을 갖고 있는데 파장의 범위가 380~780nm 의 부분만이 색채감각을 가진다고 하여 이 부분의 파장 범위를 빛 또는 가시광선(可視光線)이라 고 부른다.

▌ 가시광선의 범위

② 1666년, 뉴턴은 빛의 파장은 굴절하는 각도가 다르다는 성질을 알고, 프리즘을 이용하여 빛 을 분광시켜 가시광선의 색을 밝혀냈다.

③ 태양광선이나 백열등, 형광등과 같은 광원은 특정한 색이 없이 흰색의 빛처럼 보인다고 하여 백색광(White Light)이라고 하는데, 이 백색광을 프리즘에 통과시키면 무지개와 같 은 다양한 색으로 분광된다.

④ 이렇게 분광된 빛을 스펙트럼(Spectrum)이 라고 하고, 각 파장이 어느 정도의 에너지를 가지는가를 나타낸 것이 분광분포라고 한다.

가시광선의 범위(780~380nm 파장)
• 적외선 이상(780nm 이상 : VHF / UHF)
• 적외선(780nm : TV, 라디오, 휴대폰의 파장 범위)

가시광선의 범위(780~380nm 파장)
• 620~780nm : 빨강(Red)
• 590~620nm : 주황(Yellow Red)
• 570~590nm : 노랑(Yellow)
• 500~570nm : 초록(Green)
• 450~500nm : 파랑(Blue)
• 380~450nm : 보라(Purple)
• 자외선(200~380nm 파장 : 파장이 짧음)
• 자외선 이하(UV / X-ray / GAMMA)

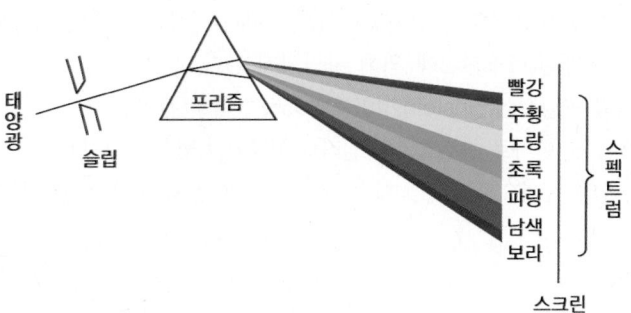

▌ 빛의 스펙트럼

○ 빛의 단위

(1) 빛의 단위

빛의 단위는 마이크로미터(μm)보다 더 작은 단위인 나노미터(nm)를 사용하게 되는데, 이것을 아래 그림과 같이 길이 단위로 환산해보면 1nm는 1/1,000,000,000m[10^{-9}]의 단위와 같다.

▌ 빛의 단위

(2) 파장(波長, Wavelength)

주로 빛에너지를 파장이라고 부르는데, 하나의 파장이란 파동이 전달될 때의 마루(파동의 윗부분, Peak)에서 마루까지의 길이(거리, 간격)를 말하고, 그 길이가 길면 장(長)파장, 짧으면 단(短)파장이라고 한다. 주로 빨간색의 빛일수록 장파장에 속하고, 파란색의 빛일 때에는 단파장의 성질을 띠게 된다.

광원색	파 장	가시광선 영역	빛의 성질
빨 강	620~780nm	장파장	굴절률이 작고 산란이 어려움
주 황	590~620nm		
노 랑	570~590nm	중파장	가장 밝게 느껴짐
초 록	500~570nm		
파 랑	450~500nm	단파장	굴절률이 크고 산란이 쉬움
보 라	380~450nm		

색채현상

빛이 만들어내는 색채현상

빛(광원)이 물체를 비출 때 그 물체가 어느 정도의 빛을 흡수, 반사, 투과했는지에 따라 여러 가지 색채현상이 나타난다. 불투명한 물체에서는 대부분 반사된 빛의 색을 보게 되고(나머지 파장 범위는 흡수), 와인이 담긴 잔과 같은 투과물체에서는 장파장의 붉은 빛만을 투과하고 그 외의 파장의 범위는 흡수된다. 물체의 색은 대상표면의 반사율과 투과율로 결정되며, 모든 파장이 고루 섞여 반사 또는 투과되는 경우에는 무채색으로 지각된다.

▌빛의 반사 특성

중요 (1) 일반적인 빛의 현상

① 반사(反射, Reflection)

빛에 있어 파동이 한 매질에서 다른 매질로 향해 전파해 갈 경우, 경계면에서 전체 또는 일부 파동이 진행방향을 바꾸어 원래의 매질 안으로 되돌아오는 현상이다.

② 흡수(吸收, Absorption) : 빛이 물체에 닿으면 특정 파장의 반사와 흡수정도에 따라 색이 결정되는데 사과가 빨간색으로 보이는 것은 사과가 빨간색 외의 빛들은 흡수하고 빨간색만 반사하기 때문이다.

③ 굴절(屈折, Refraction)

빛이 경계면에서 파동의 진행을 바꾸는 것을 굴절이라고 하고, 굴절률은 파장에 따라 다르다. 장파장의 경우 굴절률이 적고, 단파장은 굴절률이 크면서 잘 꺾이는 성질이 있다.

예 무지개, 아지랑이

▌물방울의 굴절원리

▐ 굴절현상에 의한 무지개

④ 산란(散亂, Scattering)

여러 방향에서 생기는 빛의 불규칙한 반사, 굴절, 회절의 현상을 말한다. 즉, 빛이 매질에 닿아 불규칙하게 흩어져 버리는 현상을 말한다.

예 구름, 파란하늘, 저녁노을

▐ 파란하늘

▐ 저녁노을

⑤ 간섭(干涉, Interference)

2개 이상의 동일한 파동이 동일점에 도달할 때 중복되어 강합되거나 약해지는 현상으로 마루와 골이 서로 어긋나서 생기게 된다. 파동의 진동수는 같고, 진동 방향이 평행할 때 진폭은 커진다. 3)

예 비눗방울, 기름 막, 곤충의 표면

⑥ 회절(回折, Diffraction)

장애물에 의한 반사 또는 매질의 불균일성에 의한 굴절로 빛의 파동이 휘어지는 현상을 회절이라고 한다.

예 태양의 고리, 브로켄 현상

▐ 간섭현상-비눗방울

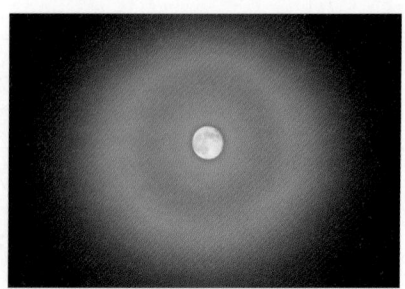

▐ 회절-월광환(Lunar Corona)

3) 박현일 · 최재영 공저, 『색채학 사전』, (국제, 2006, p.7~8)

(2) 카츠(David Katz)의 색의 분류

① 평면색, 면색(Film Color)

면색이란 순수한 색만의 느낌으로 실체감이나 음영이 느껴지지 않는 마치 맑은 하늘을 볼 때의 색의 느낌을 말한다. 관찰자와 하늘까지의 거리가 불분명하게 느껴지고 입체감이 없는 평면인 것처럼 보이는 색이다. 또 미적 형식으로 본다면 부드럽고 쾌감이 있다. 면색에 있어서 구멍의 크기, 거리, 조명을 일정한 조건으로 한다면 색의 지각적인 면이 배제되기 때문에 이런 경우에는 색의 감각이 가능하다.

② 표면색(Surface Color)

물리적인 물체에 반사 또는 흡수되어서 보이는 빛의 파장에 의해 확실한 물체의 표면으로 인식되는 색을 말한다. 이것은 면색과는 달리 거리감이 명료하게 지각되고 표면의 형태에 따라 여러 방향에서 볼 수 있는 색이다.

③ 공간색(Volume Color)

3차원 공간의 부피감을 느낄 수 있는 색을 말한다. 예를 들면, 유리컵 속에 포도주를 담았을 때 의 잔의 양상을 말한다.

④ 경영색(Mirrored Color)

거울에 비춰진 상을 보면서 실제와 같은 존재감을 느끼는 색을 말한다.

⑤ 투과색(Transmission Color)

색유리, 셀로판지와 같이 물체를 투과하여 나타는 색을 말한다.

⑥ 광택(Luster)

빛이 표면에 부분적으로 반사할 경우 표면색보다 밝은 명도감으로 원래의 색을 인지하는 데 불편함을 느끼는 색의 출현방식을 말한다.

⑦ 광휘(Luminosity)

촛불이나 불꽃의 바깥 면에서 느껴지는 빛의 밝고 환하게 빛나는 양상을 말한다.

⑧ 작열(Glow)

작열하는 물체란 단순히 표면에서만 광휘가 느껴지는 것이 아니라 그 물체 전체가 광휘를 지닌 것처럼 보이는데, 태양과 같이 이글거리는 빛의 출현방식을 말한다.

⑨ 금속색(金屬色)

불투명한 도료와는 달리 물질의 특정한 파장이 강한 반사로 보이는 색을 말한다.

 예 금속표면색, 금속느낌이 나는 도료나 잉크

⑩ 간섭색(干涉色)

얇은 막에서 빛이 확산 또는 반사되어 나타나는 색을 말한다.

 예 비눗방울, 수면 위 기름 막 등과 같은 현상

● 광 원

빛을 내는 원류인 광원은 자연광원과 인공광원으로 나뉜다. 자연광원의 대표적인 것이 태양이고, 인공광원은 필라멘트를 태워 빛을 내는 백열등, 진공관의 방전에 의한 형광등(광원) 등이 있다.

(1) 광원의 종류

① 자연광원

㉠ 태양광선 : 모든 영역의 파장을 골고루 물체에 방사하여 물체의 색을 그대로 재현해준다.

㉡ 흑체(Black Body)

외부에너지를 반사 없이 모두 흡수하는, 현실에는 존재하지 않은 이론적 물체를 말하는데, 흑체가 에너지를 흡수하면 물질이 뜨거워지고, 이로 인해 물질을 구성하고 있는 원자나 분자는 빠르게 충돌하여 내부에너지 상태가 변화하게 된다. 이 과정에서 생기는 빛(가시광선)을 포함한 전자기파의 방사가 생긴다. 이를 흑체방사라고 하는데 온도가 낮을 때에는 눈에 보이지 않는 적외선을 주로 방출하고 온도가 높아짐에 따라 점차 눈에 보이는 가시광선이 많아져서 빛의 색을 띠게 된다. 저온에서는 붉은색을 띠다가 고온으로 갈수록 노란색, 흰색을 띠게 되는데, 이렇게 광원의 온도마다 정해진 색을 띠는 원리를 색으로 표현한 것이 바로 색온도(Color Temperature)이며 절대온도 K(Kalvin)를 단위로 사용한다. 4)

> **달이 하얗게 빛나는 이유**
>
> 달은 스스로 빛을 내지 못하고 지구 주위를 돌면서 태양 빛을 거울처럼 반사하여 그 모습을 드러낸다. 따라서 달은 광원이라고 할 수 없고 단지 거울처럼 빛을 받아 반사시키는 것뿐이다. 달이 태양과 같은 방향에 있을 때 태양 빛을 받지 못하는 부분이 지구 쪽에 향하므로 지구에서는 달이 보이지 않게 된다. 이것을 그믐이라고 한다. 대부분의 별(태양)은 자기 스스로 복사에너지를 방출하게 되지만, 달은 태양빛을 반사하여 빛나 보이는 것이다.

② 인공광원

㉠ 백열등(白熱燈, Incandescent Lamp)

380~780nm 중에서도 장파장 계열의 빛의 분포도가 높아 물체에 붉은색이 가미되어 보이는 것으로, 1879년 에디슨(Thomas Alva Edison)이 탄소 필라멘트의 전구를 발명하면서 사용되기 시작하여 현재까지 널리 사용되고 있다. 백열등은 진공의 유리구 안에 필라멘트를 넣고 전류를 통하면 필라멘트 선에서 열을 발생시켜 열방사를 통해 빛을 얻는 광원으로, 일반적으로 휘도(輝度)가 높아 눈이 부시고 열복사가 많아 붉은빛을 띤다. 형광등에 비해 수명(1,000~2,000시간)이 짧고 점등시간 역시 짧다. 비교적 좁은 장소의 전반 조명이나 국부조명용으로 많이 쓰인다.

■ 백열전구

㉡ 할로겐(Halogen Lamp)

백열전구의 일종으로, 유리구 안에 할로겐 물질을 주입하여 텅스텐의 증발을 더욱 억제한 램프를 말한다. 백열전구에 비해 더 밝고 환한 빛을 내면서도 수명이 오래가며 크기도 작고 가벼워 자동차 헤드라이트, 무대 조명, 인테리어 조명의 광원으로 많이 사용된다.

■ 할로겐

4) 한국색채학회 저, 『컬러리스트 이론편』, (국제, 2005, p.101~102)

ⓒ 수은등(水銀燈, Mercury Lamp)

고압의 수은증기 속의 아크방전에 의해서 빛을 내는 전등으로 텅스텐을 사용하는 전구에 비해 발광효율이 좋다. 일반적으로 수은등이라고 하는 것은 고압수은등인데, 그 구조는 바깥 쪽에 큰 유리관이 있고, 그 속에 발광관이 있다. 발광관의 위아래 끝에는 주전극(主電極)이 있어, 이 사이에서 아크방전을 일으킨다.

ⓔ 형광등(螢光燈, Fluorescent Lamp)

단파장 계열의 빛의 분포도가 높아 푸른색이 가미되어 보이는 형광등은 저압방전등(低壓放電燈)의 일종으로 1938년에 미국의 제너럴 일렉트릭사(社)에서 발명되었다. 유리관에 기체를 넣은 후 방전을 시켜 빛을 내는 원리이다.

❚ 수은동

❚ 형광등

ⓜ 크세논(Xenon Lamp)

가스방전에 의해 빛을 내는 광원으로 고열을 내므로 열선흡수필터와 냉각팬이 장치되어 있고 평균 주광의 에너지 분포와 매우 닮은 특색이 있다. 단, 아크 크세논 램프는 직류용으로 점광원(點光源)에 가까운 것을 얻을 수 있으므로 영사기에 사용되며, 또 자연광에 가까우므로 천연색 영화촬영용의 광원으로 사용된다.

ⓗ 발광다이오드(Luminescent Diode)

LED(Light Emitting Diode)라고도 한다. 반도체에 전압을 가할 때 생기는 발광현상은 전기 루미네선스(전기장발광)라고 하며, 1923년 탄화규소 결정의 발광 관측에서 비롯되는데, 1923년 에 비소화갈륨 p-n 접합에서의 고발광효율이 발견되면서부터 그 연구가 활발하게 진행되었다. 1960년대 말에는 이들이 실용화되기에 이르렀다.

❚ 크세논

❚ LED

(2) 조명의 영향

① 연색성(Color Rendering)

광원의 영향으로 인해 물체의 색이 달라 보이는 효과를 말한다. 광원이 방사하는 빛의 파장분포를 나타낸 것을 분광방사율이라고 하는데, 그림과 같이 빛의 파장분포가 서로 다른 특성을 나타내므로 같은 샘플도 다르게 느껴질 수 있다.

⊙ 백열등은 따뜻하고 안정된 분위기를 나타내고 형광등은 밝고 활발한 분위기를 나타낸다.

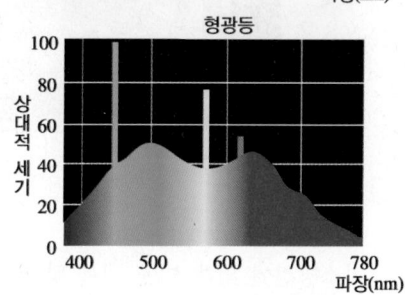

▌ 여러 광원의 분광방사율

② 연색지수(Color Rendering Index)

색온도가 광원의 색을 나타내는 데 비해 연색지수(Color Rendering Index : Ra)는 시험광원이 얼마나 기준광 아래에서 보이는 것처럼 충실히 색을 보여주는가를 나타낸다. 각 광원의 연색지수 Ra는 정해진 8가지 색의 샘플(7.5R 6/4, 5Y 6/4, 5GY 6/8, 2.5G 6/6, 10BG 6/4, 5PB 6/8, 2.5P 6/8, 10P 6/8)에 대해 시험광원 아래에서 본 경우와 기준광원 아래에서 본 색의 차이로 측정된다. [5)]

③ 연색성 등급

시험광원의 연색성이 좋을수록 연색지수가 100에 가깝고 모든 색이 골고루 자연스럽게 보이게 된다.

▌ 연색지수

등 급	연색지수
1A	90~100
1B	80~89
2A	70~79
2B	60~69
3	40~59

5) 한국색채학회 저, 『컬러리스트 이론편』, (국제, 2005, p.164)

CHAPTER

02 색채지각

● KEYWORD 눈의 구조와 특성, 색채자극과 인간의 반응, 색채지각설

눈의 구조와 특성

🔵 눈의 구조

빛을 받아들이는 기관인 인간의 눈은 뇌의 일부분이라고 하여 시각중추라고 한다. 주로 외부에서
들어온 빛을 망막에 투사시켜 빛에너지를 전기에너지로 변환시킨 다음 뇌로 전달하여 정보를
인식하게 되며, 직경이 약 24mm 정도의 백색의 표면으로 되어 있고, 빛의 전달 과정은 다음과
같다.

〈빛의 전달 과정〉
[빛 → 각막 → 안구앞방 → 동공 → 홍채 → 수정체 → 망막 → 시신경]

▌ 눈의 구조

(1) 눈의 특징

① 각막(Cornea)

공막의 연장부분이며, 공막은 불투명한 흰색인데 반해, 각막은 투명하여 빛이 투과될 수 있으며
빛이 눈으로 들어오는 첫 번째 관문이다. 각막의 두께는 약 1~1.2mm 정도이며, 개인차에
따라 약간 다르다. 빛이 약간의 굴절을 통해 안구로 들어가게 되며, 각막이 건조하여 마르게
되면 유백색을 띠게 된다.

② 동공(Pupil)

빛의 양이 많을 때에는 동공이 수축하고, 빛의 양이 적을 때에는 동공이 확장되어 눈으로 들어오는 빛을 조절해 준다. 동공이 열렸을 때와 닫혔을 때의 면적 비는 약 1 : 16 정도가 된다.

③ 홍채(Iris)

평활근 근육이 수축 · 이완되어 동공의 크기를 만들어내게 되고, 카메라의 조리개에 해당하는 기관을 말한다.

④ 수정체(Lens)

안구로 들어온 상의 초점을 맞추어 상을 정확하게 맺히게 한다. 가까운 거리의 물체는 두꺼워져 초점을 만들고, 멀리 있는 물체는 얇게 변하여 상을 정확하게 만들어 낸다.

⑤ 모양체(Ciliary Body) 근육

수정체의 두께를 조절해 주는 근육을 말한다.

⑥ 망막(Retina)

수정체를 통해 굴절된 상이 맺는 곳을 망막이라고 하고, 안구의 안쪽 표면을 말한다. 주로 빛 에너지를 전기신호로 변환시키는 부분이며, 카메라에서 필름에 해당되는 부분을 말한다.

⑦ 추상체(Cone)

망막의 중심부에 모여 있으면서 색상을 구별하는 시세포를 말한다.

⑧ 간상체(Rod)

망막의 외곽에 넓게 분포해 있으면서 명암을 구별하는 시세포를 말한다.

⑨ 중심와(Fovea)

망막 중에서도 가장 상이 정확하게 맺히는 부분이고 노란 빛을 띠어 황반이라고도 부른다. 황반에 들어 있는 노란 색소는 빛이 시세포로 들어가기 전에 자외선을 차단하는 기능을 가지고 있어 일종의 필터역할을 한다.

⑩ 유리체(Vitreous Body)

안구를 가득 채우고 있는 젤리와 같은 투명한 물질로 안압을 유지하는 기능을 가진다.

⑪ 맹점(Blind Spot)

시신경유두라고도 부르고, 빛을 구분하는 시세포가 없어 상이 맺혀도 인식하지 못한다.

⑫ 맥락막(Choroid)

모세혈관이 맞아 눈에 영양을 공급하는 역할을 담당한다.

⑬ 수평세포(Horizontal Cell)

빛에너지가 +, - 전기신호로 바뀌는 첫 번째 세포를 말한다.

핵심 플러스!

눈과 카메라의 역할

눈	카메라
눈꺼풀	렌즈뚜껑
각 막	본 체
수정체	렌 즈
홍 채	조리개
망 막	필 름

(2) 추상(원추)세포와 간상세포

① 추상세포(Cone Cell)

ㄱ 망막에 약 600만 개가 존재하며 주로 색상을 판단하는 시세포(광수용기)이다.

ㄴ 세 가지 종류로 구성되며 삼각형으로 생겨 Cone Cell이라고 부른다.

ㄷ 해상도가 높고, 주로 밝은 곳(명소시)이나 낮에 작용하는 세포이다.

ㄹ 주로 중심와 부근에 모여 있다.

ㅁ L세포 : Red(40%), M세포 : Green(20%), S세포 : Blue(1%)

> **핵심 플러스!**
>
> **추상체의 종류**
> S추상체는 단파장에 반응하고 청추상체라 부르며 M추상체는 녹추상체, L추상체는 적추상체라 불리며 장파장에서 주로 반응한다.

② 간상세포(Rod Cell)

ㄱ 망막에 약 1억 2,000만 개 정도가 존재하며 주로 명암을 판단하는 시세포이다.

ㄴ 종류는 한 가지이고 사각형으로 생겨 Rod Cell이라고 부른다.

ㄷ 해상도는 떨어지지만, 빛에는 더 민감하고, 주로 어두운 곳(암소시)이나 밤에 작용하는 세포이다.

눈의 구조

색채자극과 인간의 반응

순응과 민감도

중요 **(1) 순응(Adaptation)**

조명 조건이 변화함에 따라 수용기의 민감도가 변화하는 것을 말한다.

① 명순응(Light Adaptation)

어두운 곳에서 밝은 곳으로 바뀔 때 민감도가 증가하는 것으로 $3cd \cdot m^{-2}$ 정도 이상인 휘도의 자극에 대한 휘도순응이다. 명순응 상태에서는 대략 추상체만이 움직이는 것으로 보인다. [6]

② 암순응(Dark Adaptation)

밝은 곳에서 어두운 곳으로 바뀔 때 민감도가 증가하는 것으로 명순응은 1~2초밖에 걸리지 않는 반면, 암순응은 최대 30분 정도 걸린다. $0.03\text{cd} \cdot \text{m}^{-2}$ 정도 이하인 휘도의 자극에 대한 휘도순응을 말한다. 암순응 상태에서는 대략 간상체만이 움직이는 것으로 보인다. [7]

③ 색순응(Chormatic Adaptation)

광원에 따라 색이 달라 보이지만, 광원의 분광분포를 기준으로 감도의 변화를 일으켜 점차 그 원래의 색감으로 보이게 되는 순응현상을 말한다. 명순응 상태에서 시각계가 시양의 색에 순응하는 과정 또는 순응된 상태를 말한다. [8]

■ 암순응 곡선

④ 박명시(Mosopic Vision)

명소시와 암소시의 중간 정도의 밝기에서 추상체와 간상체 모두 활동하고 있는 시각기제를 말한다.

예 동틀 무렵, 해질 무렵

(2) 푸르킨예 현상(Purkinje Phenomenon)

① 추상체는 약 560nm의 빛에 민감하고, 암소시로 옮겨감에 따라 민감도가 변화하여 간상체는 500nm 정도의 빛에 민감한 반응을 일으킨다.

② 따라서 추상체는 장파장에 민감하고, 간상체는 단파장에 민감하다는 것을 알 수 있다.

③ 암순응 전에는 빨간 물체가 잘 보이다가, 암순응 후에는 파란 물체가 더 잘 보이는 현상을 푸르킨예 현상이라고 한다.

■ 민감도 곡선

④ 조명이 점차 어두워지면 파장이 긴 색이 먼저 사라지고, 파장이 짧은 색이 나중에 사라지는 현상이다.

⑤ 저녁 무렵 나뭇잎이 더 선명하게 느껴지고, 새벽녘이나 저녁의 시간에는 물체들이 푸르스름하게 보이게 된다.

6) 한국색채학회 저, 『컬러리스트 이론편』 中 한국산업규격 – 색에 관한 용어 – 3025, (국제, 2005, p.280)
7) 한국색채학회 저, 『컬러리스트 이론편』 中 한국산업규격 – 색에 관한 용어 – 3026, (국제, 2005, p.281)
8) 한국색채학회 저, 『컬러리스트 이론편』 中 한국산업규격 – 색에 관한 용어 – 3027, (국제, 2005, p.281)

(3) 그 이외의 여러 현상

① 플리커(Flicker)

상이한 빛이 비교적 작은 주기로 눈에 들어오는 경우 정상적인 자극으로 느껴지지 않는 현상을 말한다. [9]

② 색의 항상성(Color Constancy)

항상성이란 광원의 강도나, 모양, 크기, 색상이 변하여도 물체를 동일하게 지각하는 현상인데, 특히 동일한 물체가 광원으로 인하여 색의 분광반사율이 달라졌음에도 불구하고 동일한 대상으로 인식하는 것을 말한다.

> **Tip! 최대 시감도**
> • 주간의 최대 시감도를 나타내는 색 – 555nm 지점의 연두색
> • 야간의 최대 시감도를 나타내는 색 – 507nm 지점의 녹색

(4) 색채지각효과

① 연색성(Color Rendering) : 광원에 따라 색이 달라 보이는 현상으로 동일한 물체라도 조명에 따라 다른 색으로 지각되는 현상을 말한다.

> 예 • 옷가게에서 보고 산 옷을 집에서 보았을 때 색이 달라 보이는 이유
> • 정육점에서 붉은 조명을 이용하여 고기가 싱싱하게 보이는 이유

② 베졸트 브뤼케 현상(Bezold–brucke Effect)

빛의 세기가 높아지면 색상이 같아 보이는 위치가 달라지는 현상으로, 불변하는 색상은 파랑 478nm, 녹색 503nm, 노랑 572nm이다.

▌ 베졸트 브뤼케 현상

9) 한국색채학회 저, 『컬러리스트 이론편』 中 한국산업규격 – 색에 관한 용어 – 3034, (국제, 2005, p.282)

③ 애브니 효과(Abney Effect)

파장이 같아도 색의 채도가 변함에 따라 색상이 변화하는 현상으로, 색의 순도(채도)가 높아질수록 색상의 변화를 함께 해야 같은 색상임을 느낀다.

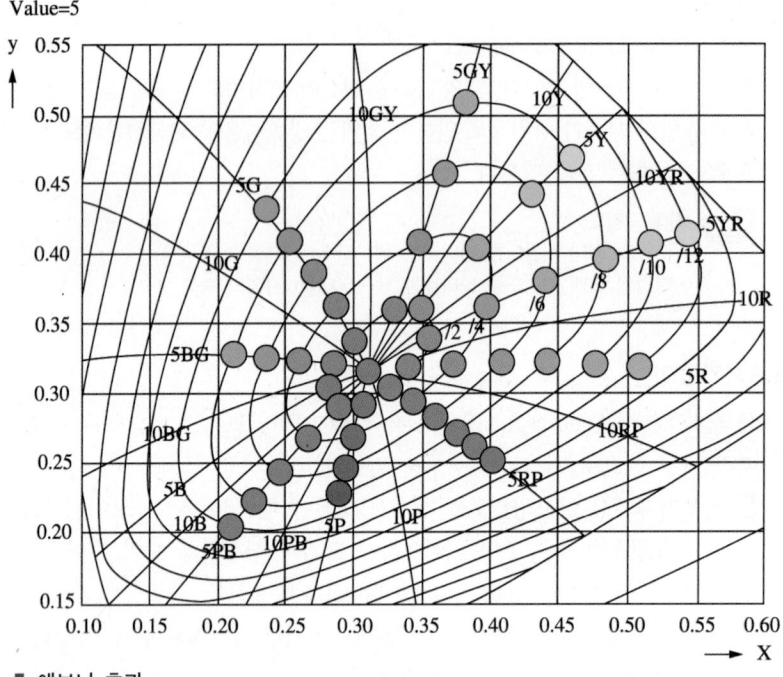

▌ 애브니 효과

④ 헬름홀츠-콜라우슈 효과(Helmholtz-Kohlrausch Effect)

유채색에는 고유의 매력이 있어서 무의식 중에 밝다 = 눈에 띄다라는 사고방식을 갖는다. 이것은 명소시의 범위 내에서 휘도를 일정하게 유지해도 색자극의 채도가 달라지면 지각되는 색의 밝기가 변하는 현상을 말한다. 이 현상은 헬름홀츠가 지적하고 콜라우슈가 실험하여 밝혀냈다.

⑤ 헬슨-저드 효과(Helson-Judd Effect)

심리학자 헬슨은 흰색에서 검정까지의 무채색 계열의 색을 흰색, 회색, 검정을 배경으로 색광 아래에서 관찰한 결과, 그림색이 배경색보다도 밝은 무채색은 조명광과 같은 색조로 보이지만, 배경색보다 그림이나 문양색이 어두우면 색이 조명광의 보색으로 보인다는 것을 발견하였다. 이 현상은 후에 색채학자 저드에 의해 결과가 수정되어 헬슨-저드효과로 불리게 되었다.

⑥ 헌트 효과(Hunt Effect)

색 인식에 영향을 주는 조명과 색의 밀접한 관계를 컬러풀니스(Colorfulness)라는 단어로 설명한 것으로, 유채색의 매력은 강한 조명 빛에 따라 더욱 효과를 보인다고 말한다. 유채색에 밝은 빛을 쬐면, 그 색은 더욱 강하게 보이는(이것을 컬러풀니스가 더욱 강해진다라고 표현함) 한편, 어두워지면 유채색의 성질 자체가 없어져서 무채색처럼 보이게 된다.

⑦ 스타일즈 크로포드 효과(Stiles-crawford Effect)

광선이 동공의 중심을 통과할 때 가장 밝다고 느끼지만, 동공의 주변으로 통과 장소를 변경함에 따라 어둡게 느껴진다. TV나 컴퓨터를 볼 때 바른 자세를 유지하도록 해야 하는 이유이다.

⑧ 주관색(主觀色)

1838년 독일의 페흐너(G. T. Fechner)는 원반의 반을 흰색, 검은색으로 칠한 후 회전시켰을 때 유채색을 경험하고 이를 페흐너 효과(Fechner's Effect) 또는 페흐너 색채라고 하였다. 그 후 영국의 벤함(Benham)이 만든 팽이를 회전시켰을 때에도 유채색을 경험하게 되어 주관적 해석에 의한 색 경험을 주관색이라고 명명하였다.

▐ 벤함의 코마 ▐ 페흐너 효과

⑨ 맥컬로 효과(McCollough Effect)

한쪽은 빨강과 검정 선분, 다른 한쪽은 초록과 검정선분이 교대로 그려진 그림을 교대로 반복해서 몇 분간 관찰한다. 그 다음, 흑백의 가로줄과 세로줄이 그려진 그림을 보면, 흰색 세로줄무늬가 연한 녹색으로, 흰색 가로줄 무늬가 연한 핑크색을 띠어 보인다. 이처럼 맥컬로 효과는 우리 눈의 망막 단계에서 일어나는 것이 아니라, 대뇌에서 대상물의 방향을 인지한 이후에 일어난다는 것으로 추측된다.

▐ 맥컬로 효과

⑩ 색음현상(Colored Shadow Phenomenon)

어떤 물체의 그림자에서 보색의 그림자를 느끼는 현상으로, 괴테에 의해 주장되었다. 그림자는 언제나 회색이 되는 것은 아닌데, 적설의 그늘이나 흰 벽에 떨어진 나뭇가지의 그림자, 이들은 푸른색으로 보이는 경우가 많다. 색에 대한 그림자의 예를 괴테도 관찰하였다. '저녁 때 불타고 있는 양초를 흰 종이 위에 놓고, 석양의 방향 사이에 1개의 연필을 세운다. 그러면 석양에 비친 흰 종이 위에 떨어지는 양초에 의한 연필의 그림자는 아름다운 청색으로 보인다.'(괴테의 『색채론』에서) 이것은 양초 등의 빨간빛에 의한 그림자가 보색의 청록색으로 보이는 현상으로, 색음현상(Colored Shadow Phenomenon)이라고 한다.

■ 색음현상

선명도의 개념
- 컬러풀니스(Colorfulness) : 고채도의 색 특유의 강한 호소를 하는 느낌, 어두운 곳이 아닌 일정한 조명광으로 밝혀진 밝은 곳에서 보는 유채물질의 색의 선명도를 말한다.
- 크로마(Chroma) : 표준색표의 채도를 말한다. 먼셀 표색채의 채도를 말할 때 사용한다.
- 포화도(Saturation) : 표면색보다도 유채의 발광물질 또는 조명광에 대해 지각되는 속성을 말한다.

⑪ 하만그리드 효과(Hermamn Grid Effect)

명도대비의 일종으로 교차되는 지점의 회색잔상이 보이고, 채도가 높은 청색에서도 회색잔상이 보이는 현상이다.

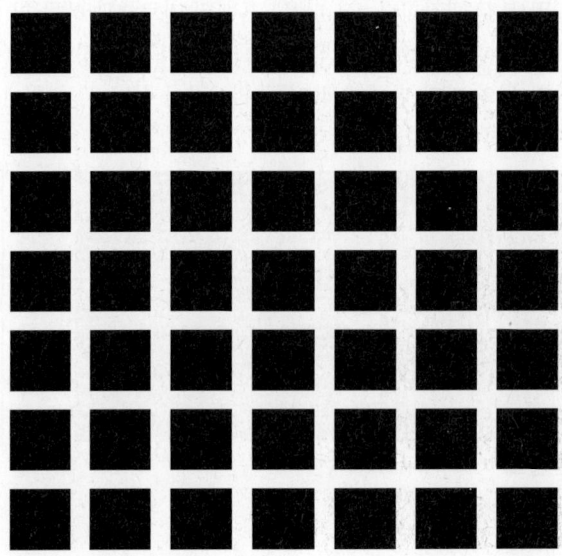

■ 하만그리드 효과

⑫ 네온컬러 효과(Neon Effect)

네온컬러란 어느 선분의 일부가 다른 색이나 밝기의 선분으로 치환될 때 그 색이나 밝기가 주위로 새어 나오는 것처럼 지각되는 현상이다.

■ 네온컬러 효과

⑬ 리프만 효과(Liebmann's Effect)

두 색의 경계가 불분명하거나 모호하게 보이는 현상으로 이는 명도대비에서 색상의 차이가 있어도 명도가 비슷하여 뚜렷하지 않게 보이는 동화현상이다.

■ 리프만 효과

색채지각설

영-헬름홀츠의 3원색설

빨간색, 파란색, 녹색(RGB)의 세 가지 기본 조합으로 모든 색을 경험한다는 이론을 제시한 영(Tomas Young)과 헬름홀츠(Helmholtz)는 색 맞추기 실험을 통하여 인간의 망막에 각기 다른 민감도를 가진 광수용기가 있다는 것을 주장하였다. 이 이론은 후에 망막에 존재하는 세 가지 종류의 추상체가 발견됨으로써 이론의 정당성이 입증되었다.

헤링의 반대색설

헬름홀츠가 발표한 연대와 비슷한 시기에 헤링(Hering)은 괴테의 4원색설을 바탕으로 빨강-녹색, 노랑-파랑이 대립적으로 작용한다는 이론을 주장하였다. 이 이론은 색채지각의 대립과정이론이라고 하는데, 후에 외측슬상핵과 대뇌에 존재하는 대립세포들이 발견되면서 지지되었다. 즉, 빨강의 잔상은 녹색이고, 파랑의 잔상은 노랑이며, 색채반응에서도 각 색의 색약이나 색맹은 대립색 또한 볼 수 없다는 것을 발견하였다. 이 이론은 후에 보색 잔상효과와 동시 대비현상을 밝히는 데 중요한 이론이 되었다.

혼합설

1964년 미국 에드워드 맥 니콜(Edward F. Mc Nichol)에 의해 연구된 이론으로 망막의 단계에서는 영-헬름홀츠의 3원색설의 이론이, 신경계와 뇌의 단계에서는 헤링의 반대색설 두 가지 단계의 과정을 모두 거친다는 이론이다. 현재의 색채지각설의 정론이기도 하다.

색각이상

색채지각은 앞에서 말했던 것처럼 망막과 뇌의 기관에서 종합적으로 지각되는 체계라고 했는데, 이 중에서 어느 한 쪽에 이상이 생기면 색 식별이 불완전해지게 된다. 이러한 것을 색각이상이라고 하는데, 18C의 화학자인 달튼(John Dalton, 1766~1844)이 『색맹(色盲)에 대한 상세한 기술』이라는 논문을 발표하면서 이 분야가 알려지기 시작하였다.

(1) 선천성 색각이상

색각이상은 그 사람이 가진 시세포의 종류와 감도의 차이에 따라 다른 효과를 나타내는데, 선천적인 요인과 후천적인 영향 두 가지 원인이 있다. 또한 남녀에 따라 다른 표출방식을 보이는데, 남성은 전체에서 약 5%, 여성은 0.2%의 발현율을 보인다.

① 삼색형
 ㉠ 정상 삼색형 : 대부분의 정상 시각을 말하지만, 호칭의 사용방식에 문제가 있는 것을 감안하여 보기 바란다.
 ㉡ 이상 삼색형 : 세 종류의 추상체 중에서 어느 하나의 감도가 떨어지는 것을 말한다.
② 이색형 : 세 종류의 추상체 중에서 어느 하나를 갖고 있지 않은 것을 말한다.
③ 일색형 : 추상체를 한 종류만 가진 타입과 추상체는 갖지 않고 간상체만 가진 타입을 말한다.

▌ 색각이상

색각의 타입	삼색형	정상 삼색형	–
		이상 삼색형	제1색약 – 적색약
			제2색약 – 녹색약
			제3색약 – 청황색약
	이색형	–	제1색각이상 – 적색맹
			제2색각이상 – 녹색맹
			제3색각이상 – 청황색맹
	일색형	–	추상체 중 한 가지를 보유
			간상체만 가진 사람

(2) 고령화에 따른 색각의 변화

시각기능은 우리의 신체적 기능과 같이 나이와 함께 퇴화·변화되며 다양한 변화가 일어날 수 있다.

① 수정체 혼탁현상

사람의 눈은 나이가 들어감에 따라 색인식에 있어서도 시각 능력 저하가 나타나게 되는데 그 중에서 대표적인 현상이 수정체의 혼탁현상이다. 이것은 수정체가 자외선의 영향으로 인해 수정체 광선 통과의 장애로 알려져 있는데, 황갈색 필터를 끼운 것처럼 색소가 침착되는 현상으로 대상이 전체적으로 어둡게 보이고 푸른색의 대상물이 뚜렷이 보이지 않게 된다.

② 백내장(白內障, Cataract)

선천성인 것의 대부분은 정지성이며, 임신 초기에 임신부가 풍진(風疹) 등에 걸렸을 경우나, 유전, 그 밖에 원인이 불명인 것이 있다. 주로 수정체 내부가 회백색으로 변하면서 광선이 통과하지 않게 되는데 수정체 제거 수술을 받으면 회복할 수 있다.

③ 녹내장(綠內障, Glaucoma)

안구의 안압(眼壓)이 이상적으로 상승해서 시신경의 장애로 시력이 약해지는 병이다. 40세 이상의 성인 가운데 0.5~2%의 빈도로 일어나고, 안압의 정상값이 15~20mmHg인데, 그것이 병적으로 진행되게 되면 동공 안쪽이 녹색으로 보여 이것을 녹내장이라고 부른다.

④ 노령 감소분열

고령이 되면서 동공의 확장이 점점 좁아지는 현상을 말하는데, 어두운 곳에서 잘 보지 못하게 되는 것이 특징이다. 이것은 동공에 관여하는 세포의 수가 감소함에 따라 생기는 현상으로 반응이 느려져서 생기게 된다. [10]

[10] 도쿄상공회의소 저, 『컬러코디네이터 검정시험 2급』, (휴앤즈, 2006, p.72)

CHAPTER 03 색의 혼합

● KEYWORD 색채혼합, 가법혼색과 감법혼색

 색채혼합

두 가지 이상의 물감이나 색필터 또는 색광을 혼합하면 여러 가지 뉘앙스의 중간색을 만들 수 있는데 서로 다른 색을 혼합하여 새로운 색채감각을 일으키는 것을 혼색(Color Mixing)이라고 한다. 우리가 일반적으로 말하는 원색이란 어떠한 혼합으로도 만들어 낼 수 없는 독립된 기본색을 말한다. 이것은 순색의 의미와는 다른 독립적인 개념으로써, 원색의 조합으로 무한히 많은 색을 만들어 낼 수 있다. 따라서 원색과 원색을 혼합한 것을 중간색이라고 하며, 2차색 또는 3차색 등으로 표현한다.

> **핵심 │ 플러스!**
>
> **혼색의 종류**
> - 가법혼색 : 빛의 혼합
> - 감법혼색 : 색료의 혼합
> - 중간혼색
> - 회전혼색 예 색팽이
> - 병치혼색 예 점묘법

◐ 동시혼색

두 가지 이상의 스펙트럼이나 색료를 동일한 곳에 합성하는 혼색을 말하고, 대부분 무대조명이나 물감의 혼색을 가리킨다.

◐ 계시혼색

자극을 준 후에 자극을 없애고 다시 자극을 주어 먼저 자극과 혼색되어 보이는 것을 계시혼색 또는 순차혼색이라고 한다. 동일지점에서 두 가지 이상의 색광이나 반사광이 빠르게 색채자극을 일으킬 때 생성되는데, 회전혼색이 여기에 속한다.

◐ 중간혼색

서로 다른 색자극을 공간적으로 인접시켜 혼색되어 보이는 방법을 말한다. 색점을 나열하거나 직물의 직조에서 보이는 혼색방법이다.

가법혼색과 감법혼색

가법혼색(Additive Color Mixture)

빛의 혼합으로 빨강(Red 617nm), 녹색(Green 532nm), 파랑(Blue 470nm)이 기본색이다. 혼합하면 더욱 밝아지고, 맑아지므로 가산혼합이라고 하고 에너지 비율에 따라 다양한 색으로 표현된다. 이러한 가산혼합은 컬러인쇄에 쓰이는 네거티브필름의 제조와 무대조명에 쓰인다.

(1) 가법혼색의 종류

① 동시가법혼색 : 2종류 이상의 색자극이 망막의 같은 곳에 동시에 입사하여 생기는 색자극의 혼합을 말한다.

② 계시가법혼색 : 2종류 이상의 색자극이 망막의 같은 곳에 급속히 교대로 입사하여 생기는 색자극의 혼합을 말한다.

③ 병치가법혼색 : 2종류 이상의 색자극이 망막의 같은 곳에 구별할 수 없을 정도로 작은 점으로 입사하여 생기는 색자극의 혼합을 말한다.

(2) 가법혼색의 결과

① 빨강(Red) + 녹색(Green) = 노랑(Yellow)

② 녹색(Green) + 파랑(Blue) = 시안(Cyan)

③ 파랑(Blue) + 빨강(Red) = 마젠타(Magenta)

④ 빨강(Red) + 녹색(Green) + 파랑(Blue) = 백색(White)

> **핵심 플러스!**
> • 가법혼색의 3원색
> 　빨강(Red), 파랑(Blue),
> 　녹색(Green)
> • 감법혼색의 3원색
> 　시안(Cyan), 마젠타(Magenta),
> 　노랑(Yellow)

▌ 가법혼합

감법혼색(Subtractive Color Mixture)

(1) 감법혼색

① 색료의 혼합으로 시안(Cyan), 마젠타(Magenta), 노랑(Yellow)이 기본색이다.

② 혼합하면 명도가 어두워진다고 하여 감법혼합이라고 부르고, 점점 채도도 낮아진다.

③ 색필터의 혼합에서도 감법혼합의 원리가 적용되고, 컬러슬라이드나 아날로그 영화필름, 색채 사진 등은 모두 이 방법의 원리가 적용된다.

(2) 감법혼색의 결과

① 시안(Cyan) + 마젠타(Magenta) = 파랑(Blue)

② 마젠타(Magenta) + 노랑(Yellow) = 빨강(Red)

③ 노랑(Yellow) + 시안(Cyan) = 녹색(Green)

④ 시안(Cyan) + 마젠타(Magenta) + 노랑(Yellow) = 검정(Black)

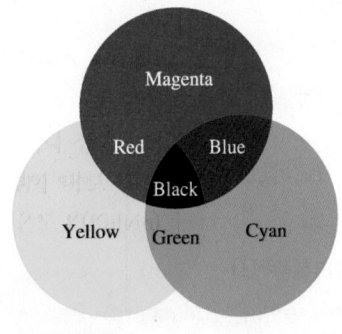

▌ 감법혼합

(3) 색필터에 의한 감법혼합의 원리

① 백색광 : 노랑 필터 → 노랑

② 백색광 : 마젠타 필터 → 마젠타

③ 백색광 : 시안 필터 → 시안

④ 백색광 : 노랑과 마젠타 겹침 필터 → 빨강

⑤ 백색광 : 마젠타와 시안 겹침 필터 → 파랑

⑥ 백색광 : 시안과 노랑 겹침 필터 → 초록

⑦ 백색광 : 노랑, 시안, 마젠타 겹침 필터 → 검정

● 중간혼색(Mean Color Mixture)

중간혼색은 2색 또는 그 이상의 색이 섞여 있을 때 눈의 착시적 혼합이다. 회전혼합과 병치혼합의 두 종류가 있고, 각 색의 색상·명도·채도가 평균값이 된다고 하여 중간혼색이라고 한다.

(1) 회전혼색

동일지점에서 2가지 이상의 색자극을 반복시키는 계시혼합의 원리에 의해 색이 혼합되어 보이는 것으로 3,000~6,000회/min 속도로 회전시킨 회전판을 이용하여 관찰할 수 있으며 색을 칠한 팽이에서도 쉽게 찾아볼 수 있다. 특히, 회전판의 경우 실험자의 이름을 따서 맥스웰(James C. Maxwell)의 회전판이라고도 한다. [11]

> **핵심 플러스!**
>
> **회전혼색의 결과**
> • 중간색, 중간명도, 중간채도가 된다.
> • 보색관계의 회전혼합은 회색이 된다.

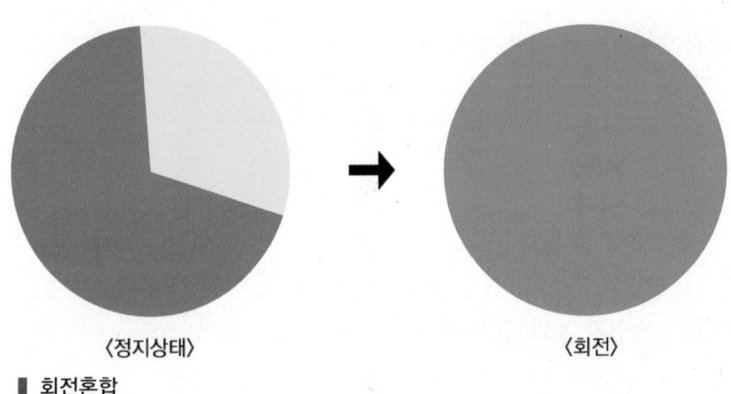

〈정지상태〉 〈회전〉

■ 회전혼합

(2) 병치혼색

색을 직접적으로 혼합하는 것이 아닌, 공간적으로 인접 배치시킴으로써 색이 혼합되어 보이는 현상이다.

예 점묘파/인상파 화가 쇠라, 직물/베졸트 효과

① 점묘법

색을 팔레트에서 섞지 않고 작은 점이나 선을 캔버스 위에 그대로 찍은 다음 멀리서 관찰할 때 색점들이 혼색되어 보이는 것을 이용한 것으로 주로 인상파 화가들이 즐겨 사용하였다. 이것은 색인식에 있어서 망막에 있는 시세포의 자극을 이용한 혼합방법으로 병치가법혼색이라고도 부른다.

■ 점묘법, 쇠라, 「그랑드자트 섬의 일요일 오후」

11) 한국색채학회 저, 『컬러리스트 이론편』, (국제, 2005, p.29)

② 직물에 의한 병치혼합

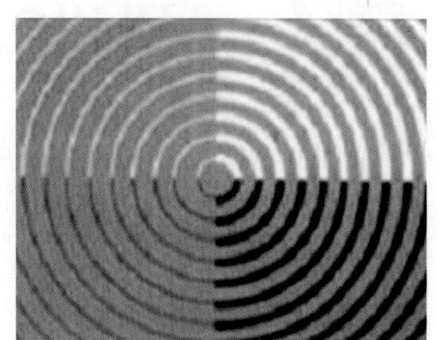

▌ 직물의 병치혼합

③ 점에 의한 병치혼합

▌ 점에 의한 혼합

CHAPTER 04 색채의 지각적 특성

• KEYWORD 대비현상, 동화현상, 색상환과 보색

 대비현상

각 단색들은 그 색의 고유한 감정을 수반하게 된다. 여기에 다른 색을 배색하거나 영향을 주게 되면, 본래의 색과는 다른 감정을 느끼게 되는데 이렇게 다른 색의 영향을 받아 다른 색으로 변이된 현상을 색채의 심리효과에 의한 대비현상이라고 한다.

◯ 동시대비 및 계시대비

어느 특정한 색이 주변의 색의 영향을 받아 본래의 색과는 다른 현상으로 지각되는 현상을 말한다. 동시대비는 시선을 한곳에 집중시키려는 색채지각과정에서 일어나는 현상으로, 자극 방법에 따라서 동시에 두 색을 인접시킬 때에는 동시대비라 하고, 일정한 자극이 사라진 후에도 이전의 자극이 망막에 남아 다음 자극에 영향을 주는 현상을 계시대비라고 한다.

(1) 동시대비의 조건(Kirschmann's Law)
① 색차가 클수록 대비현상은 강해진다.
② 자극과 자극 사이의 거리가 멀어질수록 대비현상은 약해진다.
③ 자극을 부여하는 크기가 작을수록 대비의 효과가 커진다.

(2) 계시대비
① 연속적으로 두 가지 이상의 색을 보았을 때 생기는 대비현상이다.
② 동시대비와 상반되며, 계속대비, 연속대비라고도 한다.
③ 유채색 자체가 가지고 있는 음성적 잔상(보색잔상)이 다른 색에 영향을 준다.
④ 계시대비는 시간차를 두고 보았을 그 시점에 일어나는 일시적 현상이다.

⑤ 계시대비의 예

㉠ 하얀 바탕의 종이 위에 빨간색 원을 놓고 보다가 빨간색 원을 치우면 하얀 바탕에 청록색
원이 아른거린다.

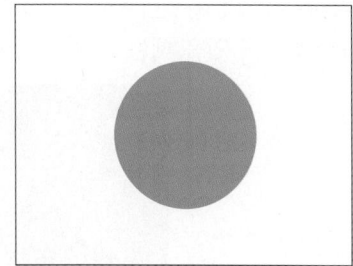

▌ 계시대비 Ⅰ

㉡ 하얀 바탕 종이에 빨간색 원을 놓고 보다가 바탕종이를 빨간색 종이로 바꾸어 놓게 되면
빨간색 원은 검정색으로 보이게 된다.

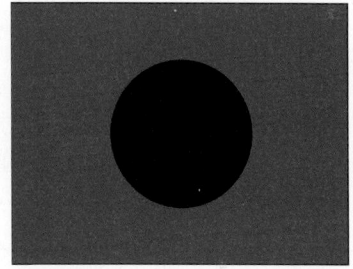

▌ 계시대비 Ⅱ

● 연변대비

두 색을 나란히 배치했을 때 인접한 부분이 유난히 강한 대비효과가 나타나는 현상으로, 두 색 사이에
무채색의 테두리를 만들면 연변대비를 감소시킬 수 있다.

예 마하밴드(Mach Band), 스테인드글라스(Stained Glass), 세퍼레이션(Separation) 배색

▌ 연변대비

색상대비

서로 다른 두 색을 인접했을 때, 서로의 영향으로 색차가 색상환에서 멀어지는 효과가 나타난다. 1차색에서 가장 뚜렷하며 2차색, 3차색으로 갈수록 그 효과가 감소하는 현상이다. 같은 주황색이 빨간색 위에 있을 때는 노란색 기미를 띠고, 노란색 위에 있을 때는 빨간색 기미를 띤다.

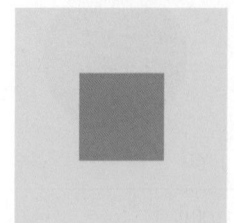

▌ 색상대비

명도대비

명도차를 갖는 두 색을 인접 배색했을 때, 서로의 영향으로 밝은 색은 더 밝게, 어두운 색은 더 어둡게 보이는 현상이다. 검은색 바탕위의 회색은 하얀색 바탕위의 회색보다 밝아 보인다.

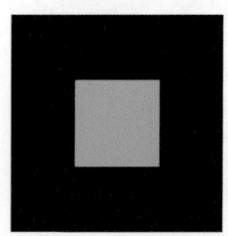

▌ 명도대비

채도대비

채도가 다른 두 색을 서로 대비시켰을 때 서로의 영향으로 다른 채도감을 보이는 현상이다. 같은 색을 저채도 위에 놓으면, 채도가 더 높게 보이고, 고채도 위에 놓으면 채도가 더 낮아 보인다. 또 유채색과 무채색의 대비에서 가장 뚜렷하게 일어나며, 무채색에서는 일어나지 않는다.

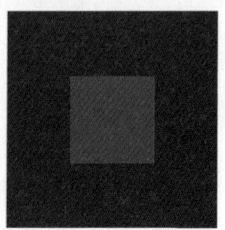

▌ 채도대비

◐ 보색대비

서로 보색관계인 두 색을 나란히 놓으면 서로의 영향으로 인하여 각각의 채도가 더 높아 보이는 현상이다.

> **핵심 플러스!**
>
> **보 색**
> 색상환에서 마주보는(180°) 색으로 서로 혼합하였을 때 무채색이 되는 두 색을 보색관계라 한다.

 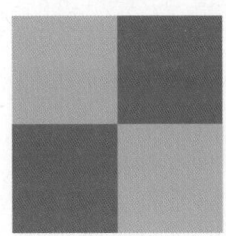

▌ 보색대비

◐ 면적대비

동일한 색이라도 면적이 클수록 명도·채도가 높아지고, 면적이 작을수록 명도·채도가 낮아지는 현상이다.

▌ 면적대비

◐ 한난대비

색의 영향으로 한색은 더욱 차갑게, 난색은 더 따뜻하게 느껴지는 현상이다.

▌ 한난대비

동화현상

○ 동화현상의 특성

두 색을 인접 배색했을 때 서로의 영향으로 실제보다 인접 색과 가까운 것처럼 지각되는 현상이다.

예 베졸트 효과, 전파효과, 줄눈효과, 혼색효과

▌ 동화현상

(1) 베졸트 효과(Bezold Effect)

베졸트는 하나의 색만 변화시켜도 양탄자 디자인의 전체 색조를 변화시킬 수 있다는 것을 발견하였다. 면적이 작고 무늬가 가늘 경우에 생기는 효과이며, 줄무늬와 배경의 색이 비슷할수록 그 효과는 커진다.

(2) 동화현상의 종류

① 명도의 동화

▌ 명도의 동화

② 색상의 동화

▌ 색상의 동화

③ 채도의 동화

▌ 채도의 동화

색상환과 보색 · 잔상현상

 색상환

가법혼색과 감법혼색의 원색을 원으로 나열하여 색상의 흐름을 연속적으로 보여주는 그림을 색상환 (Color Circle)이라고 한다.

▌ 먼셀의 40색상환

보 색

(1) 물리보색

임의의 두 가지 색을 혼합할 때 무채색이 되는 두 색의 관계를 보색이라고 한다. 즉, 각각의 색은 하나의 보색을 갖게 되고, 보색이 아닌 두 색을 혼합하면 중간색이 나타난다. 모든 2차색은 그 색을 포함하지 않는 원색과 보색관계를 갖게 된다.

(2) 심리보색

어떤 색자극 후에 보게 되는 잔상색을 심리보색이라고 한다. 심리보색은 물리보색과 일치하지 않는다는 것에 주의한다.

잔 상

눈에 색자극을 없앤 뒤에도 남는 색감각을 잔상(After Image)이라고 하고, 자극의 강도, 지속시간, 그리고 크기에 비례한다.

(1) 정의 잔상(양성잔상)

원래 자극의 감각과 같은 밝기와 색상을 가질 때 양성잔상이라고 한다. 예를 들면, 영화필름이나 애니메이션의 움직이는 효과, 횃불이나 성냥불을 돌릴 때의 잔상을 말한다.

(2) 부의 잔상(음성잔상)

원래 자극의 감각과 보색관계에 있는 색으로 남은 감각을 음의 잔상이라고 한다. 대부분의 잔상색을 말한다. 또한, 부의 잔상은 엠메르트의 잔상과 운동잔상 2가지로 다시 나뉜다.

① 엠메르트의 잔상(Emmert's Law)

잔상 크기는 투사면 거리에 영향을 받고, 거리에 정비례하여 증가하거나 감소한다.

② 운동잔상

이동하는 물체를 보다가 다른 곳으로 시선을 옮기면 반대 방향으로 움직이는 듯한 느낌이 드는 것이다. 또한, 망막의 상이 일정 기간 동안 이동되었을 때 나타나는 현상이다. [12]

12) 박현일, 최재영 공저, 『색채학 사전』, (국제, 2006, p.78)

CHAPTER

05 색채의 감정효과

• KEYWORD 여러 가지 감정효과, 여러 가지 시각전달 효과

 여러 가지 감정효과

○ 온도감

색의 차고 따뜻한 느낌의 지각 차이로 변화가 오는 것, 색의 온도감은 색의 3속성 중 색상의 영향을 가장 크게 받는다.

(1) 난색(暖色)

주로 따뜻하게 보이는 색으로, 장파장 계열의 붉은색인 빨강, 자주, 주황, 노랑 계열의 색을 말한다.

(2) 한색(寒色)

주로 차갑게 보이는 색으로, 단파장 계열의 색인 파랑, 청록, 남색 계열의 색을 말한다.

(3) 중성색(中性色)

연두, 녹색, 보라, 자주색은 면적과 배색에 따라서 난색, 한색으로 느껴져 중성색으로 분류한다.

Tip! 비커에 빨간색과 파란색을 물과 섞어 놓았을 때, 손을 집어넣어 온도를 짐작해보는 실험을 한 결과 같은 온도임에도 불구하고 서로 다른 온도감을 나타냄

■ 색상에 따른 온도감

● 흥분과 진정

3속성 중에서 색상의 영향을 가장 많이 받는 감정효과로, 난색의 고채도의 색은 흥분감을 주고, 한색의 저채도의 색은 진정되고 가라앉는다는 심리적 효과를 말한다.

■ 흥 분

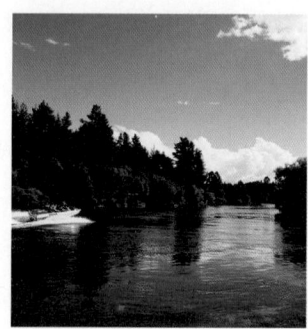

■ 진 정

● 진출과 후퇴

(1) 진출색

① 가까이 있는 것처럼 앞으로 나와 보이는 색이다.

② 진출색의 조건

㉠ 밝은 색이 어두운 색보다

핵심 플러스!
• 진출, 팽창색 : 난색계열, 고명도, 고채도
• 후퇴, 수축색 : 한색계열, 저명도, 저채도

ⓛ 따듯한 색이 차가운 색보다
ⓒ 채도가 높은 색이 채도가 낮은 색보다
ⓔ 유채색이 무채색보다 더욱 진출하는 느낌을 준다.

(2) 후퇴색

뒤에 있는 것처럼 물러나 보이는 색(저명도, 저채도, 한색/무채색)이다.

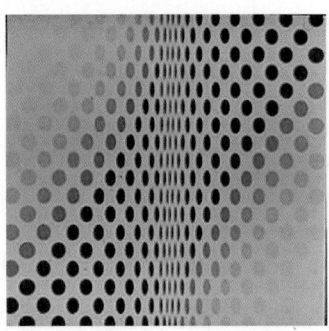

■ 진 출　　　　　　　■ 후 퇴

○ 팽창과 수축

따뜻한 색보다 차가운 색이 수축되어 보이고, 밝은 명도감은 팽창되어 보이고, 어두운 명도는 수축되어 보인다.

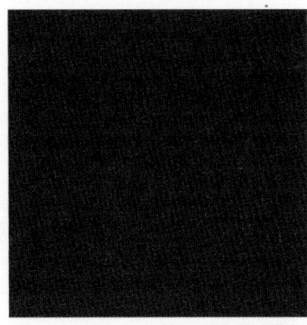

■ 팽 창　　　　　　　■ 수 축

○ 중량감(重量感)

중량감에 영향을 주는 것은 명도로서, 고명도의 색은 가벼운 느낌, 저명도의 색은 무거운 느낌을 준다.

○ 경연감(硬軟感)

채도가 높은 색은 딱딱한 느낌, 채도가 낮은 색은 부드러운 느낌이다. 색의 경연감은 색의 3속성 중 채도의 영향을 가장 크게 받고, 명도에 의해서도 영향을 많이 받는다.

 단색 이미지 공간

여러 가지 시각전달효과

○ 명시도(明示度)

멀리서도 잘 보이는 성질을 말하며, 명도·색상·채도의 차가 클 때 명시도가 높다.
예 교통기관, 도로 경계선, 유아용 비옷 등에 이용

▋ 명시도가 높은 배색

유목성(誘目性)

색이 사람의 눈길을 끄는 힘·채도가 높은 난색계의 색이 높은 주목성을 갖는다. 저명도보다
고명도의 색, 저채도보다 고채도의 색, 무채색보다 유채색이 유목성(Attention Value)이 높다.
보라색, 청자색, 청색보다 빨강, 주황, 노랑 등이 유목성이 높다. 그러나 항상 주위의 환경 색과의
대비에 따라 유목성이 다르기 때문에 주의가 필요하다.

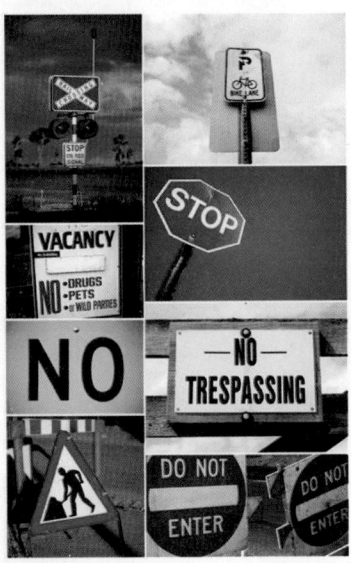

▌ 유목성의 효과

시인성(視認性)

대상이 보이기 쉬운 정도를 말하는데, 대부분 대상의 크기와 배경의 차이에 따라 다르다. 특히,
색의 3속성 중에서 배경과 대상의 명도 차이가 클수록 멀리서도 잘 보이게 되고, 명도차가 있으면서도
색상 차이가 크고, 채도 차이가 있으면 시인성이 더 높다.

▌ 란돌트의 고리

식별성(識別性)

식별성은 대상이 갖는 정보를 효과적으로 나타내기 위해 색채를 이용하여 구분되도록 조정하는 성질을 말한다.

▌ 식별성

시간성(時間性)

색으로 둘러싸여진 공간에 있을 때, 같은 시간을 머물러도 오랜 시간이 경과된 것처럼, 혹은 짧은 시간을 있었던 것처럼 느끼는 현상으로 패스트푸드점에서는 고채도 위주의 인테리어 색채로 테이블의 회전율을 높이기도 한다.

▌ 색의 시간성

속도감(速度感)

같은 속도로 달리는 자동차를 비교했을 때에는 높은 채도와 높은 명도는 빠르게, 낮은 채도와 낮은 명도는 느리게 느껴지는 현상이다.

▌ 색에 따른 속도감의 차이

PART

04 문제풀어보기

01 다음 중 색의 3속성이 아닌 것은?

[산업기사]

① 보 색　　② 명 도
③ 채 도　　④ 색 상

해설 색의 3속성은 색상, 명도, 채도이다.

02 다음 중 인간의 눈으로 식별할 수 있는 것은?

[산업기사]

① 가시광선
② 감마선
③ 우주선
④ 적외선

해설 전자기파 중에서 특히 인간의 눈에 색감이 보인다고 하여 그것을 가시광선(可視光線)이라고 하는데 380~780nm 정도의 파장범위를 가리킨다. 780nm 보다 더 긴 장파장에는 적외선이나 TV 전파, 라디오 파장 등이 있고, 380nm 이하의 파장은 자외선이, 더 작은 단파장에는 X-ray선이나 감마선, 베타선 등이 있다.

03 다음 중 가시광선의 파장범위 안에 속하는 것은?

[산업기사]

① 200nm~400nm
② 500nm~700nm
③ 700nm~900nm
④ 400nm~900nm

해설 가시광선의 범위는 380~780nm로 다음과 같은 색상의 뉘앙스를 띤다.
• 적외선 이상(780nm 이상 : VHF/UHF)
• 적외선(780nm : TV, 라디오, 휴대폰의 파장 범위)
• 620~780nm : 빨강(Red)
• 590~620nm : 주황(Yellow Red)
• 570~590nm : 노랑(Yellow)
• 500~570nm : 초록(Green)
• 450~500nm : 파랑(Blue)
• 380~450nm : 보라(Purple)
• 자외선(200~380nm 파장 : 파장이 짧음)
• 자외선 이하(UV/ X-ray/GAMMA)

04 빛의 파장 가운데 노란색의 파장 범위는?

[산업기사]

① 380nm~450nm
② 450nm~500nm
③ 570nm~590nm
④ 590nm~620nm

해설 570~590nm : 노랑(Yellow)

05 가시광선의 파장과 색과의 관계를 순서대로 기술한 것 중 옳은 것은?(단, 장파장, 중파장, 단파장의 순)

[산업기사]

① 노란색 → 빨간색 → 보라색
② 빨간색 → 노란색 → 보라색
③ 노란색 → 보라색 → 빨간색
④ 빨간색 → 보라색 → 노란색

해설 장파장은 파장의 마루와 마루의 길이가 긴 파장을 말하는데, 주로 장파장 쪽에는 빨강이, 중파장 부근에는 녹색계열의 빛이, 단파장에는 파랑이나 보라계열의 빛이 분포하고 있다.

해설 600~700nm 사이의 파장은 붉은색의 파장을 말한다. 따라서 중파장과 단파장의 영역을 반사시키게 되면 가법혼색에서 Blue + Green = Cyan 계열의 색이 나타나게 된다. 즉, 청록색으로 보이게 된다.

06 다음 중 파장이 가장 짧은 것은?

[산업기사]

① X선 ② 자외선
③ 가시광선 ④ 적외선

해설 380nm 이하에는 자외선(Ultraviolet)이 존재하고, 자외선보다 더 단파장인 X-ray가 존재한다. X-ray보다 더 단파장인 부분에는 감마선, 베타선 등이 있으며, 적외선은 장파장에 속하는 파장 범위이다.

07 색감의 차이는 빛의 어떤 특성에 따라 나타나는가?

[기사]

① 백색광의 차이
② 빛의 세기
③ 빛의 파장
④ 빛의 굴절

해설 색의 뉘앙스는 백색광의 빛이 각 파장별로 굴절되어 생기는 현상이므로 파장이 장파장인지, 단파장인지에 따라 다른 색감을 일으키게 된다.

08 백색광이 물체에 비추어졌을 때 물체가 600nm~700nm의 빛을 흡수하고 나머지를 반사시켰다면 이 물체는 다음 중 어떤 색에 가장 가깝게 보이겠는가?

[산업기사]

① 빨간색 ② 청록색
③ 자주색 ④ 주황색

09 백색광을 노란색 필터에 통과시킬 때 통과되지 않는 파장은?

[산업기사]

① 장파장
② 중파장
③ 단파장
④ 적외선

해설 그림과 같이 백색광을 노랑 필터에 통과시키게 되면 빨간색과 녹색만이 통과되어 우리 눈에서는 노랑으로 인식되고, 파란색은 통과되지 않는다.

10 백색광을 노란색(Yellow) 필터와 시안색(Cyan) 필터를 겹쳐 통과시킬 때 가장 근접하게 통과된 빛의 파장은? [기사]

① 400nm~500nm
② 500nm~600nm
③ 600nm~700nm
④ 700nm~800nm

해설 빛이 노란색 필터를 통과할 때 투과되는 파장은 장파장과 중파장의 파장이고, 시안색 필터에는 장파장인 빨강 계열은 투과되지 않으므로 중파장인 녹색 계열만이 투과되어 초록색으로 보이게 된다.

11 다음 중 빛과 색에 관한 설명으로 틀린 것은? [기사]

① 빛이 변하면 색도 변한다.
② 자연광 아래에서는 물체의 고유한 색을 볼 수 있다.
③ 색채현상은 사물 자체의 물성, 빛의 특성, 시지각 특성이 서로 연계되어 보여 지게 된다.
④ 백색광 아래서 우리가 보는 물체의 색채는 물체에 의해 흡수된 색광과 보색 관계에 있는 색의 특성을 주로 지니고 있다.

해설 ② 자연광 속에는 직사광선, 새벽녘의 푸르스름한 빛, 저녁노을 등이 모두 포함되어 있으므로 고유의 색을 볼 수 없다.

12 물체 내부의 시각색소가 흡수하는 빛의 양을 파장별 함수로 나타낸 것은? [산업기사]

① 흡수 스펙트럼
② 반사 스펙트럼
③ 굴절 스펙트럼
④ 확산 스펙트럼

해설 ① 시각색소가 흡수하는 빛의 양을 파장별 함수로 나타낸 것인데, 간상체시각의 상대적 민감도와 일치한다. 추상체는 세 종류가 있으므로 각각의 흡수 스펙트럼에서도 419nm, 531nm, 558nm에서 빛을 가장 잘 흡수하는 세 종류로 구분된다.

13 태양빛을 프리즘에 통과시키면 색의 띠가 나타난다. 이와 관련이 없는 것은? [산업기사]

① 빛의 분산
② 빛의 스펙트럼
③ 빛의 굴절
④ 빛의 산란

해설 백색광이 투명한 프리즘에 통과하게 되면 각각의 파장으로 굴절되어 분산되게 되는데 이러한 현상을 굴절현상이라고 하고, 굴절현상의 결과 나타난 여러 가지 색의 뉘앙스를 스펙트럼이라고 한다.

14 정상적인 눈의 경우 추상체(원뿔세포)는 그 흡수 스펙트럼에 따라 몇 가지로 구분되는가? [산업기사]

① 1가지 ② 2가지
③ 3가지 ④ 4가지

해설 추상세포
L세포, M세포, S세포로 구성되며, 이것은 흡수스펙트럼에 따라 419nm, 531nm, 558nm 스펙트럼에서 빛을 가장 잘 흡수하게 된다.

15 다음 추상체에 대한 설명 중 잘못된 것은? [기사]

① 간상체에 비하여 해상도가 떨어진다.
② 색채지각과 관련된 광수용기이다.
③ 눈의 망막 중 중심와에 존재하는 광수용기이다.
④ 간상체보다 광량이 풍부한 환경에서 활동하며 색채감각을 일으키는 역할을 한다.

해설 추상체는 색감각을 지각하는 시세포로 간상체보다 해상도가 뛰어나지만 민감도는 간상체가 더 높다. 주로 중심와 부근에 600만 개 정도의 세포가 존재해 있고, 광량이 풍부한 빛이 존재하는 곳에서 활동하는 것으로 알려져 있다.

16 빨간 물감, 노란 가방과 같이 색감을 지각할 수 있는 광수용기에 관한 설명으로 틀린 것은? [산업기사]

① 해상도가 높다.
② 망막의 중심부에 많이 분포한다.
③ 빛에 민감하여 어두운 곳에서도 반응한다.
④ 빛에너지를 전기에너지로 변환시키는 일을 한다.

해설 광수용기에는 간상체와 추상체가 존재하는데, 이들은 빛에너지를 전기에너지로 변환시킨다. 망막의 중심부에는 추상체가, 망막의 주변에는 간상체가 분포하며, 추상체는 해상도가 뛰어나고 색감을 지각하며, 간상체는 빛에 민감하여 어두운 곳에서도 반응한다.

17 다음 내용 중 옳은 것은? [산업기사]

① 간상체는 약한 빛에서 활동한다.
② 간상체는 유채색을 지각할 수 있다.
③ 추상체는 망막 주변부에 많이, 고르게 분포한다.
④ 추상체에 의한 순응이 간상체에 의한 것보다 늦다.

해설 간상체
약한 빛에서 활동하며, 무채색의 밝고 어두움만을 지각한다. 망막의 주변부에 고르게 분포하며, 명순응이 빠르고, 암순응은 시간이 오래 걸린다.

18 우리 눈에서 색을 식별하는 시세포는? [산업기사]

① 추상체 ② 수정체
③ 중심와 ④ 망 막

해설 눈의 구조에서 망막상에 존재하는 광수용기는 간상체와 추상체가 있다. 간상체는 약 1억 2,000만 개 정도로 주로 명암을 인식하는 세포이고, 추상체는 약 600만 개 정도로 색상을 지각하는 광수용기이다.

19 다음 추상체에 대한 설명 중 잘못된 것은? [산업기사]

① 간상체에 비하여 해상도가 떨어진다.
② 색채지각과 관련된 광수용기이다.
③ 눈의 망막 중 중심와에 존재하는 광수용기이다.
④ 간상체보다 광량이 풍부한 환경에서 활동하며 색채감각을 일으키는 역할을 한다.

해설 추상체
색감각을 지각하는 시세포로 간상체보다 해상도가 뛰어나지만 민감도는 간상체가 더 높다. 주로 중심와 부근에 600만 개 정도의 세포가 존재해 있고, 광량이 풍부한 빛이 존재하는 곳에서 활동하는 것으로 알려져 있다.

20 다음 색에 관한 설명 중 옳은 것은? [기사]

① 인간은 약 200개의 색만을 변별할 수 있다.
② 색의 밝기를 채도라고 한다.
③ 색의 순도를 명도라고 한다.
④ 유사한 색끼리 근접하여 배열한 원을 색상환이라고 한다.

① 인간의 시각은 약 200만 개의 색을 구별할 수 있다.
② 색의 밝고 어두운 정도를 명도(Value)라고 한다.
③ 색의 순도를 채도(Choma)라고 한다.

21 명소시와 암소시의 중간 정도의 밝기에서 추상체와 간상체 모두 활동하고 있는 시각상태는? [산업기사]

① 잔상시 ② 유도시
③ 중간시 ④ 박명시

> **해설** 명소시와 암소시에서 간상체와 추상체 모두 활동하는 시각 기제를 박명시(Mosopic Vision)라고 한다.
> **예** 동틀무렵, 해질무렵

22 다음 색 중 명소시에서 암소시 상태로 옮겨질 때 시감도가 높아져서 가장 밝게 보이는 것은? [기사]

① 파 랑 ② 빨 강
③ 노 랑 ④ 주 황

> **해설** 명소시에서 암소시로 옮겨감에 따라 추상체의 시각에서 간상체의 시각기제로 바뀌게 되는데 간상체는 단파장에 더 민감한 반응을 보이므로 푸른색 계열이 붉은색 계열보다 더 밝게 보이게 된다.

23 어두운 곳에 있다가 밝은 곳으로 나오면 처음에는 눈이 부시지만 곧 잘 볼 수 있게 된다. 이와 같은 현상은 우리 눈의 어떤 기능과 관련 있는가? [산업기사]

① 색순응
② 동화현상
③ 박명시
④ 명순응

> **해설** ④ 밝은 곳에서의 순응은 명순응(↔ 암순응)
> ① 빛의 밝고 어두움에 따라 시각기제가 바뀌는 현상
> ② 두 색의 관계가 평균상태로 되어 중간 색상, 명도, 채도가 되는 것
> ③ 명순응과 암순응의 중간상태

24 다음 심리보색에 대한 설명 중 옳은 것은? [기사]

① 회전혼색의 결과 유채색이 되는 보색
② 우리 눈의 잔상현상에 따른 보색
③ 색상환에서 마주보는 색
④ 회전혼색의 결과 무채색이 되는 보색

> **해설** **보 색**
> 보색은 물리보색과 심리보색으로 나뉜다.
> • 물리보색 : 두 색을 섞었을 때 무채색이 되는 색을 말하는데 빛의 혼색을 예로 들면, 빨강의 보색인 시안을 섞게 되면 백색광이 된다. 또, 색료의 혼색에서도 서로 보색의 혼합은 검정이 된다. 이때 두 색을 보색이라고 한다. 또는 회전혼합판에 두 색을 칠한 후 돌렸을 때 무채색이 되는 색을 물리보색이라고 한다.
> • 심리보색 : 눈에 자극을 준 다음 남는 잔상색을 말하며, 노랑과 파랑, 빨강과 초록은 잔상색으로서 서로 보색관계라고 말한다.

25 NCS 시스템에서 빨강(Red)의 대응색은? [산업기사]

① 백색(White)
② 파랑(Blue)
③ 노랑(Yellow)
④ 녹색(Green)

> **해설** 스웨덴의 국가규격(NCS ; Natural Color System) NCS의 기본개념은 1874년에 독일의 헤링에 의해 구체화되었는데, 색에 대한 감정의 자연적 시스템을 말한다. 즉, 인간이 어떻게 색채를 보는가에 기초하고 있는데 노랑에 대한 반대색을 파랑으로, 빨강에 대한 반대색을 녹색으로 지정하고 이러한 4개의 기본색을 10등분 한 40색상환을 사용하고 있다.

26 색채지각설 중 영·헬름홀츠의 3원색에 해당하는 것은? [산업기사]

① 마젠타(Magenta) + 노랑(Yellow) + 시안(Cyan)
② 마젠타(Magenta) + 녹색(Green) + 시안(Cyan)
③ 빨강(Red) + 노랑(Yellow) + 파랑(Blue)
④ 빨강(Red) + 녹색(Green) + 파랑(Blue)

해설 가법혼색과 같다. 즉, 빨강(Red), 녹색(Green), 파랑(Blue)이 기본색이다.

27 다음 중 가법혼색이 아닌 것은? [산업기사]

① 동시혼색
② 계시혼색
③ 병치혼색
④ 동화혼색

해설 가법혼색은 명도가 점점 높아지는 빛의 혼합 방법이다. 동화혼색은 3속성의 중간 값으로 혼합되어 보이는데, 혼색과 유사해 보이기는 하지만 일종의 착시효과이다.

28 가법혼색의 3원색으로 옳은 것은? [산업기사]

① 빨강, 노랑, 녹색
② 빨강, 노랑, 파랑
③ 빨강, 녹색, 파랑
④ 노랑, 녹색, 파랑

해설 가법혼색이란 빛의 혼색결과를 말하는데 빛의 3원색은 빨강, 녹색, 파랑이다.

29 다음 가산혼합에 대한 설명 중 틀린 것은? [기사]

① 혼합하면 원래의 색보다 명도가 높아진다.
② 3원색은 적색(R), 녹색(G), 청색(B)이다.
③ 모든 색을 같은 양으로 혼합하면 검은색이 된다.
④ 색광혼합을 가산혼합이라 한다.

해설 **가산혼합**
빛의 혼합원리에 의한 것으로 빛의 3원색은 적색(R), 녹색(G), 청색(B)이다. 모든 색을 섞게 되면 백색이 되고 명도가 높아지는 현상을 말한다.

30 가법혼색에서 파랑과 녹색의 빛을 동시에 비추었을 때 얻어지는 색은? [산업기사]

① 노랑(Yellow)
② 시안(Cyan)
③ 마젠타(Magenta)
④ 흰색(White)

해설 **가법혼색의 결과**
• 빨강(Red) + 녹색(Green) = 노랑(Yellow)
• 녹색(Green) + 파랑(Blue) = 시안(Cyan)
• 파랑(Blue) + 빨강(Red) = 마젠타(Magenta)
• 빨강(Red) + 녹색(Green) + 파랑(Blue) = 백색(White)

31 다음 감법혼합 중 틀린 것은? [산업기사]

① 마젠타 + 노랑 = 빨강
② 파랑 + 빨강 = 주황
③ 시안 + 마젠타 = 파랑
④ 노랑 + 시안 + 마젠타 = 검정

해설 감법혼색이란 색료의 혼합으로 시안(Cyan), 마젠타(Magenta), 노랑(Yellow)이 기본색이고, 혼합하면 명도가 어두워지는 현상이다. 가법혼색에서 파랑과 빨강을 섞게 되면 마젠타계열의 색상이 만들어지고, 감법혼합에서는 채도와 명도가 모두 낮은 보라색 계열이 만들진다.

32 다음 색의 혼합에 관한 설명 중 틀린 것은? [기사]

① 감산혼합의 2차색은 가산혼합의 1차색과 같은 색상이다.
② 가산혼합의 2차색은 감산혼합의 1차색과 같은 색상이다.
③ 감산혼합의 2차색은 가산혼합의 1차색보다 순도가 높다.
④ 가산혼합의 2차색은 감산혼합의 1차색보다 밝기가 떨어진다.

해설 가산혼합의 2차색(중간색)은 감산혼합의 1차색과 같은 색상이고, 감산혼합의 2차색은 가산혼합의 1차색과 같다. 여기에서 가산혼합의 2차색은 순도는 떨어지면서 밝아지는 가산혼합의 원리가 되고, 감산혼합의 경우에도 2차색, 3차색으로 갈수록 채도가 떨어지는 현상과 함께 감산혼합의 경우에는 명도가 낮아지게 된다. 따라서 ③의 감산혼합의 2차색과 가산혼합의 1차색과 비교할 때 순도는 1차색 쪽이 훨씬 높게 된다.

33 다음 중 색광 및 색료의 혼색에 관한 내용 중 틀린 것은? [산업기사]

① 무대조명에서 적색광 + 녹색광을 투사하면 노란색이 나타난다.
② 무대조명에서 적색광 + 녹색광 + 청색광을 투사하면 흰색이 나타난다.
③ 포스터 컬러에서 마젠타 + 시안을 혼색하면 녹색이 나온다.
④ 포스터 컬러에서 마젠타 + 시안 + 노랑을 혼색하면 검정색이 나온다.

해설 ③ 마젠타 + 시안 = 파랑
• **가법혼색의 결과(조명, 색필터 등의 혼색)**
Blue + Green = Cyan(시안)
Green + Red = Yellow(노랑)
Blue + Red = Magenta(마젠타)
Blue + Green + Red = White(흰색)
• **감법혼색의 결과(물감, 인쇄잉크 등의 혼색)**
시안(Cyan) + 마젠타(Magenta) = 파랑(Blue)
마젠타(Magenta) + 노랑(Yellow) = 빨강(Red)
노랑(Yellow) + 시안(Cyan) = 녹색(Green)
시안(Cyan) + 마젠타(Magenta) + 노랑(Yellow) = 검정(Black)

34 다음 중 노랑과 시안(Cyan)의 감법 혼합으로 얻어지는 색은? [산업기사]

① 빨 강 ② 마젠타
③ 파 랑 ④ 녹 색

해설 노랑(Yellow) + 시안(Cyan) = 녹색(Green)

35 다음 중 감법혼색의 3원색이 아닌 것은? [산업기사]

① 노 랑 ② 시 안
③ 마젠타 ④ 녹 색

해설 감법혼합의 3원색은 시안(Cyan), 마젠타(Magenta), 노랑(Yellow)이다.

36 감법혼합에 대한 설명 중 틀린 것은? [산업기사]

① 물감, 안료의 혼합이다.
② 시안과 노랑을 혼합하면 녹색이 된다.
③ 혼합색이 원래의 색보다 명도는 낮고, 채도는 변하지 않는다.
④ 감법혼색의 3원색은 Cyan, Magenta, Yellow이다.

해설 ③ 감법혼색이란 두 색을 혼합했을 때 명도가 점점 낮아지는 혼색으로 명도 외에 채도까지 낮아져 혼탁하게 변한다.

37 물감의 3원색에 관한 설명 중 틀린 것은?

[산업기사]

① 섞어서 만들 수 없는 색이다.
② 모두 혼합하면 검정색이 되는 색이다.
③ 빨강, 녹색, 파랑이 3원색이 되는 색이다.
④ 빛의 3원색을 각각 2개씩 혼색했을 때 만들어지는 간색은 물감의 3원색이다.

해설 물감의 3원색
섞어서 만들 수 없는 색이며, 모두 혼합하면 검정색이 되는 색이다. 따라서 명도가 점점 어두워진다고 하여 감법혼색이라고 부르며, Cyan, Magenta, Yellow가 원색이고, 빛의 3원색의 1차색을 혼합하여 생긴 2차색은 감법혼색의 1차색과 같은 색상이다.

38 중간혼색에 관한 설명 중 잘못된 것은?

[산업기사]

① 색을 인접되게 배치하여 혼합된 색으로 보이게 하는 것이다.
② 컬러인쇄는 중간혼색을 사용한다.
③ 감법혼색의 영역에 속한다.
④ 중간혼색의 예로 베졸트 효과를 들 수 있다.

해설 혼색에는 가산혼합, 감산혼합, 중간혼합이 있고, 중간혼합은 회전혼합, 병치혼합으로 나뉜다. 색을 인접시켜 혼합된 것처럼 보이게 하는 방법은 19세기 이후 인상파 화가들이 즐겨 사용한 점묘화법이 대표적이고, 인쇄 역시 망점에 의한 병치혼합기법이다. 또 씨실과 날실의 색의 차이를 이용하여 전체 색조를 변화시키는 베졸트 효과 역시 중간혼합에 속한다.

39 두 가지 색의 색표를 회전원판 위에 적당한 비례의 넓이로 붙여 빠른 속도로 회전시키면 원판 면이 혼색되어 보이는 것은 어떤 혼색에 해당하는가?

[산업기사]

① 동시혼색
② 회전혼색
③ 병치혼색
④ 감법혼색

해설 회전혼색
회전판 위에 면적을 달리하여 색을 칠한 뒤, 고속으로 돌렸을 때 눈의 착시현상으로 일어나는 혼색방법을 이용한 것인데, 색채학자인 맥스웰(Maxwell)과 오스트발트(Ostwald) 등이 주로 회전혼색을 이용하였다.

40 다음 중 베졸트 효과와 관련이 큰 것은?

[기사]

① 병치혼색
② 가법혼색
③ 감법혼색
④ 회전혼색

해설 베졸트 효과(Bezold Effect)
하나의 색만을 변화시키거나 더함으로써 전체의 색조를 변화시킬 수 있다는 효과로서 망막 위에서 해석되는 과정에서 혼색효과를 가져다 주는 일종의 가법혼색을 말하며, 망점에 의한 혼색, 직물의 혼색 등은 중간혼색 중 병치혼색으로 구분된다.

41 다음 명도대비에 대한 설명 중 틀린 것은?

[산업기사]

① 명도대비는 명도의 차이가 클수록 더욱 뚜렷하다.
② 유채색보다 무채색이 더욱더 강하게 나타난다.

③ 명도가 다른 두 색을 인접했을 때 밝은 색은 더욱 밝아 보인다.

④ 색채가 검정 바탕에서 가장 어둡게 보이고 하얀 바탕에서 가장 밝게 보인다.

해설 명도대비의 경우 명도차이가 많이 나게 되면 반대의 명도 쪽으로 치우쳐 보이게 된다. 즉, 바탕색이 어두울 때에는 밝게 보이고, 밝은 배경 위에서는 어둡게 보이는 현상이다.

42 다음 색채지각효과 중 특성이 다른 것은?　[기사]

① 동화효과　　② 줄눈효과
③ 베졸트 효과　④ 대비효과

해설 **색채지각효과**
대비효과와 동화효과로 나눌 수 있는데, 대비 효과란 색의 속성이 서로의 속성으로 차이가 커져 뚜렷한 대비감이 드러나는 효과라고 한다면, 동화효과는 두 색의 관계가 혼합되어 중간색상, 명도, 채도로 변해 보이는 현상을 말한다. 동화효과의 대표적인 것에는 줄눈효과, 베졸트 효과 등이 있다.

43 보색에 관한 다음 설명 중 틀린 것은?
　[산업기사]

① 혼합하여 무채색이 되는 두 색은 서로 보색관계에 있다.

② 색료혼합의 경우 보색관계에 있는 두 색의 혼합 결과는 검정에 가깝다.

③ 혼색에서 모든 2차색은 그 색에 포함되지 않은 원색과 보색관계에 있다.

④ 색상환에서 비교적 가까운 거리에 있는 색을 보색이라 한다.

해설 **보 색**
색상환에서 어떤 색의 반대편에 위치한 색상으로 색료의 경우 검정색과 같은 어두운 무채색으로 변하게 되고, 빛의 혼합에서는 백색광과 같은 밝은 무채색으로 변하게 된다.

44 색료혼합에 있어서 보색관계의 두색에 관한 이론적 설명 중 가장 옳은 것은?
　[산업기사]

① 혼합하였을 때, 유채색이 되는 두 색

② 혼합하였을 때, 무채색이 되는 두 색

③ 혼합하였을 때, 청(淸)색이 되는 두 색

④ 혼합하였을 때, 명(明)색이 되는 두 색

해설 물리적인 혼합에서는 서로 보색을 섞게 되면 무채색이 된다. 청(淸)색이란 맑은 색이라는 뜻으로 원색과 흰색, 원색과 검정색을 섞게 될 때를 말하고, 명(明)색이란 밝은 명도감을 가진 색을 말한다.

45 다음 중 두 색이 서로 보색관계에 있는 것은?(단, 먼셀 20색상환을 기준으로 하고, 색상이름은 KS 색명법에 따른다)
　[산업기사]

① 주황(5YR) － 청록(5BG)

② 노랑(5Y) － 파랑(5B)

③ 연두(5GY) － 보라(5P)

④ 녹색(5G) － 남색(5PB)

해설 서로 보색관계인 두 색을 섞게 되면 무채색이 되는데, 한국산업규격 KS에 따르면 빨강(5R)의 보색은 청록(5BG), 노랑(5Y)의 보색은 남색(5PB), 주황(5YR)의 보색은 파랑(5B)이며, 녹색(5G)의 보색은 자주(5RP)이다.

46 색들끼리 서로 영향을 주어서 인접색에 가까운 것으로 느껴지는 현상은?

[산업기사]

① 계시효과　　　② 동시효과
③ 면적효과　　　④ 동화효과

> **해설** 서로의 영향으로 두 색의 중간명도, 채도, 색상으로 변해 보이는 현상을 동화효과라고 하며, 베졸트효과, 줄눈효과, 혼색효과라고도 한다.

47 색들끼리 서로 영향을 주어서 인접색에 가까운 것으로 느껴지게 하는 현상은?

[산업기사]

① 색음현상
② 푸르킨예 현상
③ 색순응
④ 베졸트 현상

> **해설**
> ④ 두 개 이상의 색을 볼 때 서로의 색에 영향을 주어 인접색에 가까운 것처럼 느껴지는 효과를 동화효과라고 한다. 이것은 다른 색 위에 넓혀가는 것처럼 보이기 때문에 전파효과라고도 부르며, 서로의 색에 혼색되어 보이기 때문에 혼색효과라고도 한다. 또는 줄눈과 같이 가늘게 형성되었을 때 뚜렷이 나타난다고 하여 줄눈효과라고도 하는데 이러한 동화효과를 베졸트 효과라고 한다.
> ① 어떤 물체의 그림자에서 그 물체의 보색으로 그림자가 아른거리는 현상을 말한다.
> ② 빨강 및 파랑의 색자극을 포함하는 시야 각 부분의 상대분광분포를 일정하게 유지하여 시야 전체의 휘도를 일정한 비율로 저하시켰을 때 빨간색 색자극의 밝기가 파란색 색자극의 밝기에 비하여 저하되는 현상을 말한다.
> ③ 명순응 상태에서 시각계가 시야의 색에 순응하는 과정 또는 순응된 상태를 말한다.

48 작은 색지를 보고 넓은 면적의 색을 결정할 때 고려해야 할 색채의 대비 현상은?

[산업기사]

① 면적대비
② 명도대비
③ 채도대비
④ 연변대비

> **해설** 작은 색지를 보고 색의 샘플을 결정할 경우에는 면적이 커지게 될 때 일어나는 면적대비효과가 일어남을 미리 예측하여 채도와 명도의 상승을 짐작할 수 있어야 한다.

49 색의 면적효과에 대한 다음 설명 중 틀린 것은?

[기사]

① 동일한 색이라도 면적이 커지면 명도가 증가된다.
② 동일한 색이라도 면적이 커지면 채도가 증가된다.
③ 면적이 커질수록 색이 뚜렷해진다.
④ 옷감을 고를 때 작은 견본을 보고 고른 것은 면적효과를 줄이기 위해서이다.

> **해설** 색채의 양적대비라 할 수 있는 면적효과는 동일한 색이라도 면적이 커지게 되면 명도와 채도가 증가되는 현상으로 작은 견본을 보고 색을 고를 때 예상과는 다른 색의 효과가 나타나게 되므로 가능하면 명도와 채도의 증가를 미리 짐작해야 한다.

50 다음 내용은 면적대비에 대한 일반적인 설명이다. 괄호 안에 차례로 들어갈 말은? [기사]

> 명도가 높은 색은 그 면적을 (　)하고 명도가 낮은 색은 그 면적을 (　)하며, 채도가 높은 색은 면적을 (　) 하고 채도가 낮은 색은 면적을 (　) 배분하는 것이 시각적으로 균형 있는 색면을 구성하는 방법이다.

① 크게, 작게, 크게, 작게
② 작게, 크게, 작게, 크게
③ 작게, 크게, 크게, 작게
④ 크게, 작게, 작게, 크게

해설 면적대비
같은 색이라도 크기가 작아지거나 커지게 되면 색의 지각효과가 달라져 보이게 되는 현상으로, 면적이 커지면 명도와 채도가 높아지는 것이 대부분이다. 따라서 3속성의 차이를 두어 같은 색으로 인식되게 하려면, 명도가 높은 색은 면적을 작게 해야 같은 면적으로 인식되고, 명도가 낮은 색은 면적을 약간 크게 해야 하며, 채도가 높은 색은 면적을 작게 하고, 채도가 낮은 색은 면적을 크게 해야 같은 면적으로 인식되게 된다.

51 두 색을 동시에 인접시켜 놓았을 때 두 색의 채도차가 크게 나는 현상은? [산업기사]

① 색상대비
② 명도대비
③ 채도대비
④ 보색대비

해설 채도대비
같은 채도를 저채도 위에 놓으면, 채도가 더 높게 보이고, 고채도 위에 놓으면 채도가 더 낮아 보인다.

52 빨강(5R 4/14) 바탕 위에 파랑(5B 4/8)이 놓여 있을 때 다음 중 가장 크게 발생하는 대비현상은? [산업기사]

① 색상대비, 명도대비
② 색상대비, 채도대비
③ 보색대비, 명도대비
④ 보색대비, 채도대비

해설 빨간색과 파란색의 명도는 같고, 채도에 차이가 있으므로 색상대비와 채도대비가 일어나게 된다.

53 다음 중 보색관계인 두 색을 인접시켰을 때 서로의 영향으로 본래의 색보다 가장 높아지는 것은? [산업기사]

① 명 도
② 채 도
③ 색 상
④ 미 도

해설 보색대비에서 나타나는 현상은 색상대비 중에서 서로 보색관계에 있는 색에서 나타나는 대비효과를 말하는데, 색상의 차가 큰 두 색의 영향으로 원래의 색보다 채도가 높아 보이는 효과가 있다. ④의 미도(美度)란 미국의 문 – 스펜서의 이론으로 Aesthetic Measure(미적인 정도)를 말한다.

54 다음 중 동시대비에 대한 설명으로 틀린 것은? [산업기사]

① 색차가 클수록 대비현상이 강해진다.
② 자극과 자극 사이의 거리가 멀어질수록 대비현상은 약해진다.
③ 무채색 위에 유채색은 채도가 낮아 보인다.
④ 서로 인접되어 있는 부분에서는 강한 대비효과가 나타난다.

해설 두 개 이상의 색이 서로 영향을 주어 차이가 강조되어 보이는 효과를 동시대비라고 하는데, 키르쉬만(Kirsch mann)의 법칙에 따르면 테스트 색에 비해 배경색이 크면 클수록 대비효과가 커진다. 또 배경색과 테스트 색이 떨어져 있을수록 대비가 일어나기 어렵다. 명도차가 최소일 경우, 유채색의 대비는 최대가 된다. 유채색이 가진 명도가 일정할 경우, 색이 선명해질수록 대비는 커진다. 따라서 무채색 위에 있는 유채색은 원래 채도보다 높아 보이게 된다.

55 일정한 색의 자극이 사라진 후에도 지속적으로 색의 자극을 느끼는 현상의 대비는?
　　　　　　　　　　　　　　　　　[산업기사]

① 계시대비　　② 명도대비
③ 색상대비　　④ 채도대비

해설 일정한 자극이 사라진 후에도 지속적으로 자극을 느끼는 현상을 계시대비라고 하며, 엄밀히 말해 잔상과 구별이 힘들다.

56 어떤 색을 일정시간 보고 난 후 그 색의 자극이 망막상에 남아 있는 현상은?
　　　　　　　　　　　　　　　　　[산업기사]

① 잔 상　　② 순 응
③ 착 시　　④ 박명시

해설 어떤 색의 자극이 계속 남아 있는 현상을 잔상(After Image)이라고 한다.

57 하얀 바탕 위에 빨간색 원을 놓고 얼마간 보다가 하얀 바탕종이를 빨간색 종이로 바꾸어 놓게 되면 빨간색 원은 검정색으로 보이게 된다. 이 현상을 설명하는 대비는?
　　　　　　　　　　　　　　　　　[산업기사]

① 색채대비　　② 연변대비
③ 동시대비　　④ 계시대비

해설 어떤 색자극을 준 다음, 자극을 없애고 다른 자극을 주게 되면, 앞에서 받았던 자극의 잔상이 그대로 남아 뒤의 자극과 대비현상이 일어나게 되는데, 이러한 시간차에 의한 대비현상을 계시대비라고 한다.

58 다음과 같은 격자무늬를 바라보면 선들이 교차하는 교점에 어두운 반점과 같은 것이 보인다. 이 현상을 설명하는 것과 관련이 없는 것은?
　　　　　　　　　　　　　　　　　[기사]

① 연변대비　　② 하만도트
③ 리프만 효과　　④ 명암대비

해설 그림에서 보이는 거무스름한 잔상은 검은 격자무늬의 검정색과 바탕의 흰색과의 명도차이가 크게 나타나기 때문에 생기는 현상으로, 이것은 연변대비의 일종이자 명도대비의 대표적인 현상인 하만그리드 현상이다. 이와는 달리 리프만 효과는 명암이 비슷해짐에 따라 대상의 구분이 모호해지는 현상을 말하는데, 색상의 차이가 크더라도 각 색의 명도가 비슷하면 두 색의 차이가 분명해 보이지 않는 애매모호한 현상을 말한다.

59 명도대비에 대한 설명 중 틀린 것은?
　　　　　　　　　　　　　　　　　[산업기사]

① 흰색 배경 위의 회색은 검은색 배경 위의 회색보다 밝아 보인다.
② 배경색의 명도가 낮으면 본래의 명도보다 높아 보인다.
③ 배경색의 명도가 높으면 본래의 명도보다 낮아 보인다.
④ 명도가 다른 두 색이 서로 대조가 되어 두 색 간의 명도차가 크게 보이는 현상을 말한다.

해설 같은 명도의 회색을 흰색과 검정색 배경 위에 올려 놓게 되면, 같은 색이라도 배경이 밝을 때는 어두워 보이고, 배경이 어두울 때는 더 밝아 보이게 되는데, 이러한 현상을 명도대비라고 한다.

60 다음 색채대비 중 스테인드 글라스에 많이 사용되고, 현대회화에서는 마티스, 피카소 등이 많이 사용한 예가 있는 것은?

[기사]

① 색상대비
② 명도대비
③ 채도대비
④ 한난대비

해설 색의 상징을 극대화하여 색상의 대비를 주로 이용한 예술작품으로는 교회나 성당의 스테인드 글라스가 대표적이며, 각 색상의 특성을 잘 보이게 하기 위해 무채색 테두리를 둘러 연변대를 줄이는 배색을 한다.

61 서로 보색관계인 두 색을 인접시켰을 때 서로의 영향으로 본래의 색보다 어떤 특성이 높아 보이는가?

[기사]

① 명 도
② 채 도
③ 색 상
④ 순응도

해설 서로 보색관계의 색끼리의 조합은 색상의 차이가 커지게 되면 서로의 색감에서 채도가 높아보이게 되는 효과가 나타나게 된다. 따라서 특히 채도가 상승되는 결과가 나타난다.

62 다음 색 중 가장 따뜻하게 느껴지는 색은?

[산업기사]

① 주 황
② 초 록
③ 자 주
④ 보 라

해설 색의 온도감에서 장파장 계열의 색은 따뜻하게, 단파장 계열의 색은 차갑게 느껴진다. 주황이 가장 장파장에 속하는 색상이며, 초록과 보라는 중성색으로 온도감이 느껴지지 않는다.

63 다음 중 한색 계열에 속하는 색은?

[산업기사]

① 연 두
② 보 라
③ 청 록
④ 자 주

해설 중성색인 보라, 녹색, 연두색은 온도감이 느껴지지 않는다.

64 흥분과 침정과 같은 색채의 감정적인 효과는 다음 중 주로 어떤 속성과 관계되는가?

[산업기사]

① 색 상
② 명 도
③ 채 도
④ 온도감

해설 **흥분과 침정효과**
난색 계열의 색은 감정을 고조시키고, 한색 계열의 색은 마음을 안정시키는 효과를 준다. 따라서 색상의 차이에 의한 속성이 가장 많은 영향을 준다.

65 흥분과 침정과 같은 색채의 감정적인 효과가 가장 큰 색의 속성은?

[기사]

① 색 상
② 명 도
③ 채 도
④ 순 도

해설 흥분과 침정의 지각효과에 가장 영향을 많이 주는 속성은 바로 색상이다. 한색 계열보다는 난색 계열의 색상이 흥분감을 주고, 그 다음 속성이 채도나 명도라고 할 수 있다.

66 다음 색채의 강약감에 대한 설명 중 옳은 것은? [산업기사]

① 톤(Tone)으로 말하면 페일(Pale)은 강한색이다.
② 명도의 영향을 받지 않는 게 특징이다.
③ 주로 채도의 높고 낮음에 따라 달라진다.
④ 브라이트(Bright), 비비드(Vivid) 등의 톤은 약한 색이다.

해설 채도가 높은 색은 강하게, 채도가 낮은 색은 약한 느낌을 준다. 따라서 채도감이 높은 비비드(Vivid)나 스트롱(Strong), 브라이트(Bright) 등은 강한 느낌을 주고, 베리 페일(Very Pale), 라이트 그레이쉬(Light Grayish), 그레이쉬(Grayish) 등은 약한 느낌을 준다.

67 색상의 강도에 의해 강한 느낌을 주기 때문에 디자인에서 악센트로 자주 사용되는 것은? [산업기사]

① 채도가 높은 색
② 채도가 낮은 색
③ 명도가 높은 색
④ 명도가 낮은 색

해설 강조색으로 자주 사용되는 색은 디자인효과마다 다르지만, 채도가 높은 색이 강한 느낌으로 악센트 효과를 줄 때 자주 사용된다.

68 검은 바탕에서 가장 채도가 높은 원색을 사용할 때 다음 중 어느 색상의 색이 가장 진출되어 보이겠는가? [산업기사]

① 빨 강
② 노 랑
③ 파 랑
④ 녹 색

해설 검정 바탕색은 가장 어두운 색이므로 여기에 가장 명도차이가 있으면서도 선명한 원색인 노란색이 진출효과가 큰 색이라 할 수 있다.

69 다음 중 색의 진출하는 느낌에 관한 설명으로 잘못된 것은? [산업기사]

① 따뜻한 색보다 차가운 색
② 어두운 색보다 밝은 색
③ 채도가 낮은 색보다 높은 색
④ 무채색보다 유채색

해설 ① 따뜻한 색이 차가운 색보다 진출하는 느낌이 든다.
진출하는 느낌의 색
단파장보다는 장파장 계열의 색이, 명도가 낮은 색보다는 밝은 색이, 채도가 낮은 색보다는 채도가 높은 색이, 무채색보다는 유채색이 진출되어 보인다.

70 실제보다 날씬해 보이려면 어떤 색의 옷을 입는 것이 좋은가? [산업기사]

① 따뜻한 색
② 밝은 색
③ 어두운 무채색
④ 채도가 높은 색

해설 같은 면적일 때 수축해 보이는 색은 명도가 낮은 색일수록 수축되어 보인다. 따라서 어두운 무채색이 가장 날씬해 보인다.

71 색의 온도감에 가장 큰 영향을 미치는 색의 속성은? [산업기사]

① 명 도
② 색 상
③ 채 도
④ 항상성

해설 색의 온도감은 따뜻하거나 차갑게 느껴지는 현상으로 3속성 중에서 색상에 의해 가장 영향을 많이 받게 된다. 장파장일수록 따뜻하게, 단파장일수록 차갑게 느끼고, 녹색, 보라는 중성색에 속한다.

66 ③ 67 ① 68 ② 69 ① 70 ③ 71 ② **정답**

72 다음 내용 중 괄호 안에 들어갈 용어가 순서대로 나열된 것은? [산업기사]

> 사무공간은 업무의 성격을 분석하여 정신 집중을 요구하는 곳에서는 ()톤을, 활동성을 요구하는 곳에서는()톤을 제안할 수 있다.

① 난색, 한색
② 한색, 난색
③ 고명도, 저채도
④ 고채도, 저명도

해설 집중감을 요구하는 컬러는 파란색 계열인 한색이고, 에너지의 분출과 같은 감정적이고 활동성을 부여하는 색채는 빨강 계열인 난색들이다.

73 다음 중 색의 경연감(딱딱하거나 연한 느낌)에 주로 영향을 미치는 속성은? [산업기사]

① 대 비
② 온도감
③ 색 상
④ 채 도

74 경연감, 즉 강한 느낌과 부드러운 느낌에 주된 영향을 미치는 것은? [산업기사]

① 채 도 ② 명 도
③ 색 상 ④ 보 색

해설 경연감은 3속성 중에서 채도의 영향이 가장 크다. 채도가 높은 색은 딱딱한 느낌, 채도가 낮은 색은 부드러운 느낌이다.

75 다음 배색 중 명시도가 가장 높은 것은? [산업기사]

① 검정색 바탕 위의 노란색
② 검정색 바탕 위의 청색
③ 흰색 바탕 위의 노란색
④ 흰색 바탕 위의 청색

해설 명시도(明視度)를 높이려면 우선 명도차이를 크게 하고, 그 다음으로 색상이나 채도차이를 크게 하면 명시도가 높아지게 된다.

76 유목성에 대한 일반적인 설명 중 틀린 것은? [산업기사]

① 색이 사람의 주의를 끄는 성질을 의미한다.
② 유목성은 난색계가 높다.
③ 유목성은 색의 배경과 관계가 있다.
④ 유목성이 높은 색은 파란색 계통이다.

해설 유목성
색이 사람의 눈길을 끄는 기능을 말하는데 채도가 높은 난색계의 색이 유목성이 크다. 또한 배경색과의 관계에서 두드러져 보이면서 눈에 띄는 색은 유목성이 높다고 표현한다.

77 색의 식별력에 대한 시각적 성질을 색의 명시성이라고 한다. 명시성에 대해 틀린 설명은? [기사]

① 명도가 같을 때 채도가 높은 쪽이 쉽게 식별 된다.
② 간상체와 추상체의 작용과 관계 된다.
③ 바탕색과의 관계에서 명도의 차이가 클 때 높다.
④ 바탕색과의 관계에서 채도의 차이가 적을 때 높다.

해설 바탕색과 그림색의 명도차이를 크게 할수록 명시
도가 높아지게 되고, 그 다음 채도의 차이나 색상의
차이를 내면 대비현상이 커지게 된다. 여기서는
명도가 같다면 채도가 높을 때에는 잘 보이고, 채도
가 낮을 때에는 흐릿하게 보인다. 따라서 채도의
차이가 클 때 명시도는 높아지게 된다.

78 다음 배색 중 명시성이 가장 높은 배색
은?(단, 글씨색/배경색) [산업기사]

① 녹색/노랑
② 회색(N4)/검정
③ 주황/파랑
④ 녹색/흰색

해설 ④ N4/N9.5
① N4/N8
② N4/N1.5
③ N7/N5
명시성이 높은 배색
우선 두 색의 명도차이가 가장 많이 나면서도 색상
이나 채도차이를 고려하면 높은 명시도를 얻을 수
있다.

79 사람의 관심을 끌어야 하는 직업을 가진
사람의 의상색을 정할 때 특히 고려해야
할 점은? [기사]

① 색의 항상성
② 색의 운동감
③ 색의 상징성
④ 색의 주목성

해설 주목성이 높은 색은 심리적으로 사람의 눈길을 잘
끄는 색을 말하는데, 주로 난색의 고채도의 색이
주목성이 높다.

80 장시간 머무는 대합실 등에 적합한 색으
로 다음 중 가장 좋은 것은? [기사]

① 진출색
② 단파장의 색
③ 저명도의 색
④ 고채도의 색

해설 색채의 지각효과 중에서 시간효과에 관한 문제이
다. 인간은 같은 시간을 지내도 장파장 계열로 칠해
진 색공간에서는 오랜 시간이 경과했다는 지각을
하고, 단파장 계열의 색공간에서는 시간성을 짧게
지각한다는 특성이 있다.

제 **5** 과목

색채체계론

제1장 색채체계의 원리

제2장 색명체계

제3장 한국의 전통색

제4장 색채조화론

문제풀어보기

컬러리스트
기사 · 산업기사

필기

한권으로 끝내기

합격의 공식
시대에듀

잠깐!

자격증 · 공무원 · 금융/보험 · 면허증 · 언어/외국어 · 검정고시/독학사 · 기업체/취업

이 시대의 모든 합격! 시대에듀에서 합격하세요!

www.youtube.com → 시대에듀 → 구독

CHAPTER 01 색채체계의 원리

● KEYWORD 색채표준, 대표적인 표색계, 기타 표색계

색채표준

◯ 색채표준의 목적

색의 정확한 측정이나 전달 또는 색채의 관리 및 재현을 위해서 반드시 객관적인 색채표준화가 필수적이다. 특히, 시대를 초월하여 다양한 색채시스템을 안다는 것은 현재의 색채업무와 연구에 있어서 보다 적합한 색채계를 선택할 수 있다는 장점이 되기도 한다. 따라서 각 시대마다의 특징 있는 색채표준을 이해함으로써 보다 나은 조화론을 연구할 수 있도록 한다.

(1) 색채과학의 기원

① 엠페도클래스(Empedokles, B.C 490~430)
 불에서 빛이 발생하여 대상물이 보이는 것이라고 주장하였다.

② 데모크리토스(Démokritos, B.C 약 460~380)
 흰색, 검정, 빨강, 초록의 4원색에서 세상의 모든 색들이 생겨난다고 믿었다.

③ 플라톤(Plato, B.C 427~347)
 고대 그리스의 철학자로 색채를 그 자체로써 아름다운 기하학적 형상과 동일하다고 평가하면서 흰색에 의한 눈의 수축, 검정색에 의한 눈의 개방과 함께 눈의 광체(Radiant)이론을 펼친 학자이다.

④ 아리스토텔레스(Aristoteles, B.C 384~322)
 모든 유채색이 흰색과 검정의 사이에 위치한다고 했는데 뛰어난 관찰력을 통해 이 이론은 르네상스를 넘어 유럽으로 계승되었다.

▌ 아리스토텔레스

⑤ 뉴턴(Isaac Newton, 1642~1727)

그의 저서 광학(光學) 제1편에서 태양광선을 프리즘에 통과시키면 스펙트럼의 단색광으로 분해되고, 다시 프리즘으로 단색광선들을 합성하게 되면 원래의 백색광으로 돌아간다는 사실을 밝혀냈다. 이로 인해 광선에는 색이 없고 거기에는 "색의 감각을 불러일으키는 능력과 성질이 있을 뿐이다"라고 지적하면서 색이 물리적 존재를 넘어서 심리적 존재임을 알린 계기가 되었다.

⑥ 영(Thomas Young, 1777~1829)

영국의 의사였던 토마스 영은 뉴턴의 광학이론을 전개하고, 1802년 팔머의 3원색 개념을 망막의 시신경세포로 구체화시켰고 파동설을 확립시킨 인물이다.

⑦ 괴테(J. W. von Goethe, 1749~1832)

1810년에 색채론 3부작을 발표하면서 뉴턴의 실험을 부정하고 유채색이 흰색과 검정 사이에 위치한다고 하는 아리스토텔레스의 주장을 계승하게 된다. 관찰을 통해 자신의 눈을 근거로 한 괴테의 연구방법은 감각 심리학에 해당되는 색채현상의 시초가 되어 오늘날 독일의 색채연구의 기초가 된 인물이다.

중★요 (2) 색채표준의 종류

① 현색계

인간의 색지각을 기본으로 하여 색을 표시하는 체계로써 컬러 오더 시스템(Color Order System)이라고도 한다. 이것은 현실에서 재현가능한 물체색을 3차원 공간(색입체)과 같은 형태로 표시한 것을 말하며, 물체색을 색지각의 3속성(색상, 명도, 채도)에 따라서 정량적으로분 류하여 여기에 번호나 기호를 붙여 물체의 색채를 표시한 것을 말한다.

장 점
• 지각적으로 일정한 배열이 되어있다.
• 색편의 배열 및 개수를 용도에 맞게 조정 가능하다.
• 시각적 이해가 쉽다.
• 사용이 비교적 쉽다.

단 점
• 광원과 같은 빛의 색표기가 어렵다.
• 변색과 오염의 정도를 파악하기 어렵다.

예 먼셀 색체계, NCS 색체계, PCCS, DIN 등이 대표적인 현색계이다.

② 혼색계

색감각을 일으키는 특성을 자극이라는 수치로 나타낸 것으로써 빛의 체계를 자극치로 표현한 등색 수치나 감각을 표현한 체계이다. 물체색을 측색기로 측색하고 어느 파장영역의 빛을 반사하는가에 따라서 각 색의 특징을 표시하는 체계로 CIE(국제조명위원회)에서 발표한 색공간 등이 이에 속하는 체계이다.

장 점
• 물리적 영향을 받지 않아 정확한 측정이 가능하다.
• 조색, 검사 등에 적합한 오차를 적용한다.
• 수치로 표현하여 변색, 탈색 등의 영향이 없다.

단 점
• 측색기가 필요하다.
• 지각적 등보성이 없다.

예 CIE XYZ, Yxy, CIE LAB, CIE LUV 등이 대표적인 혼색계이다.

(3) 색채표준의 조건

① 과학적이고 합리적인 체계여야 하며 사용이 용이해야 한다.
② 색채 간의 지각적 등보성을 유지하여 단계가 고르게 표현되어야 한다.
③ 색상, 명도, 채도 등의 색채속성이 명확히 표기되어야 한다.
④ 색채의 표기는 국제적으로 통용 가능해야 한다.
⑤ 실용화 시킬 수 있고 재현가능성, 해독가능성이 고려되어야 한다.
⑥ 색채 재현 시 일반안료를 사용하여 만들 수 있어야 한다.

대표적인 표색계

먼셀(Munsell) 표색계

이 색체계는 미국의 화가이자 색채연구가였던 먼셀(Albert H. Munsell, 1858~1919)에 의해 1905년도에 창안되었다. 그 후 1940년 미국광학협회(Optical Society of America)에서 먼셀 색체계의 색을 측색하여 수정되어 발표되었는데, 현재 사용되고 있는 수정 먼셀 색체계는 국제적으로 널리 이용되고 있고 한국 KS에서도 채택하여 사용되고 있다.

▌ 먼셀 색입체

▌ 먼셀 색입체(Color Tree)

(1) 수정 먼셀 색체계

수정 먼셀 색체계에는 예전의 기호나 기본구조 개념에는 변화가 없고, 단지 지각적인 등보성을 수정하고, CIE 색도자표와 관련을 가지도록 하는 등의 발전을 보였다.

▌ CIE 색도자표

(2) 먼셀 색체계의 기본구조

먼셀은 물체색의 색감각을 3가지 속성으로 표기하였는데, 색상(Hue), 명도(Value), 채도 (Chroma)라는 속성을 시각적으로 고른 단계가 되도록 색을 선정하였다.

세로축에는 명도축을, 원주상에는 색상을, 무채색의 중심축으로부터 바깥 단계로 채도축을 설정 하여 다음 모식도와 같은 체계로 개발되었다.

▌ 먼셀 표색계의 기본구조

(3) 먼셀의 색상(Hue)

① 먼셀 휴(Munsell Hue)라고 불리는 색상에서는 첫 번째 색으로 빨강(Red)을 시계 12시 방향에 위치시키고, 노랑(Yellow), 녹색(Green), 파랑(Blue), 보라(Purple)색을 색상환의 5등분이 되도록 배열하였다. 다시 각 색의 중간색인 주황(YR), 연두(GY), 청록(BG), 남색(PB), 자주(RP)를 배치하여 총 10색상이 기본색을 이루도록 하였다.

② 색상환은 시계방향으로의 순서로 순환되며, 좀더 미묘한 색의 변화를 원할 때에는 한 가지 색상을 총 10간격으로 나누어 1~10까지의 숫자와 그 색상의 기호를 붙이면 총 100단계에 이르는 색상을 관찰 할 수 있다. [예] 1R, 5R, 7.5R, 10R …

③ 한국의 Hue & Tone 120체계를 담은 IRI 120색의 종이는 10가지 기본색상을 11가지의 톤으로 재현한 것으로써, 미묘한 색상의 변화는 들어 있지 않다는 점을 참고하기 바란다.

④ 각 색상의 180도 반대 방향의 색상은 서로 보색관계의 색이 존재하며, 두 색을 혼합하면 무채색이 된다.

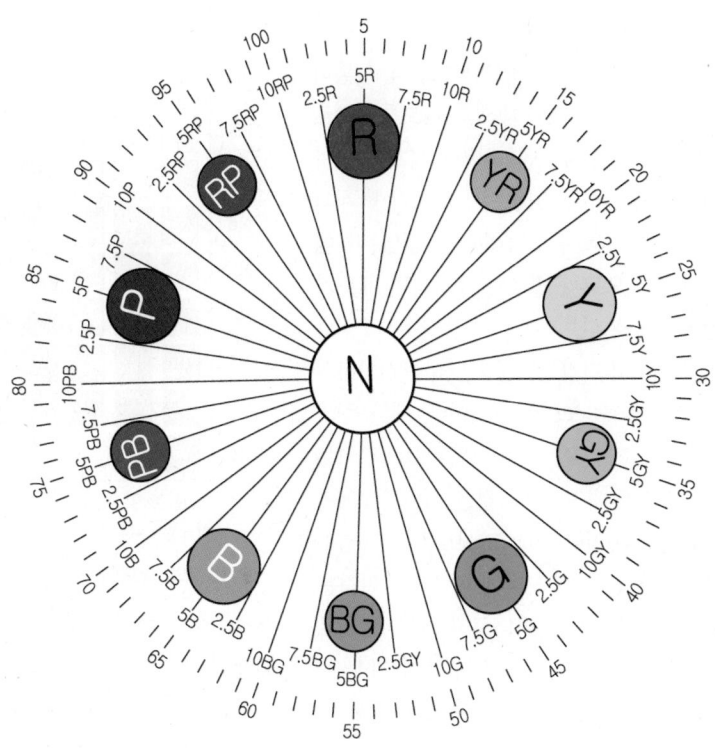

▌ 먼셀 색상환

(4) 먼셀의 명도(Value)

① 먼셀 밸류(Munsell Value)라고 표현하는 명도는 무채색이라는 영어인 Neutral의 N을 약자로 하여 숫자를 붙여 나타낸다. 이상적인 흑색을 0, 이상적인 백색을 10이라고 할 때 현실에서는 완전한 백색과 흑색을 얻을 수 없으므로 재현 가능한 1 또는 1.5~9 또는 9.5까지의 단계를 사용하고 있다.

② 1단계씩의 변화로 숫자가 높을수록 밝은 명도이고, 숫자가 작아질수록 어두운 명도를 나타내어 총 11단계의 명도단계를 적용하였다.

(5) 먼셀의 채도(Chroma)

① 먼셀 크로마(Munsell Chroma)라고 불리는 먼셀의 채도는 무채색의 채도를 0으로 잡았을 때 2단계씩 변화하면서 채도가 높아지도록 구성하고 있다. 이것은 각 단계의 무채색에 어느 정도의 순색을 섞었는가에 대한 감각으로써 번호가 증가하면 채도가 높아지게 된다.

② 먼셀 채도의 가장 큰 특징은 각 색상마다의 채도가 차이를 보인다는 점이다. 예를 들면, 가장 채도가 높은 비비드(Vivid)한 Red는 채도가 16인데 반해서, 같은 비비드(Vivid) 톤의 Purple이나 Blue Green과 같은 경우에는 9 정도의 채도 밖에 안 된다. 이것은 색료마다의 채도감이 다르고, 새로운 색료

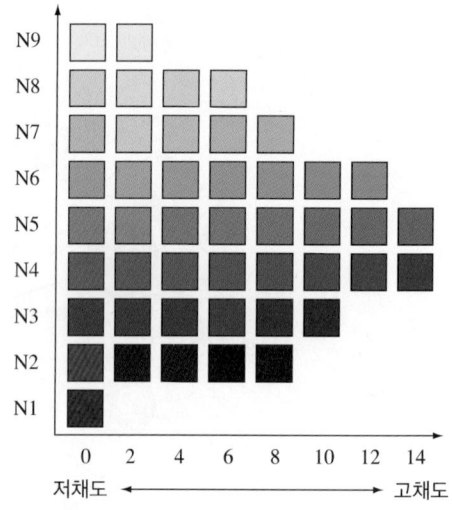

▌ 먼셀의 채도단계

의 개발로 더 높은 채도의 원색이 개발되었을 때에는 단계를 추가할 수도 있다. 이처럼 나무가 가지를 뻗듯이 늘어난다는 특성 때문에 먼셀의 색입체를 먼셀 트리(Munsell Tree)라고도 부른다.

③ 채도의 단계는 2단계씩 변화하도록 구성되었지만, 우리가 일반적으로 저채도 위주의 색을 많이 사용하므로 2/3/4/5/7/9/11/13 … 과 같이 저채도의 채도를 더 세분화시켜서 사용되고 있다.

(6) 먼셀의 표기법

5R 4/14라 표기된 것은 오알 사의 십사라고 읽고, 색상은 10등분된 빨강 중에서도 5번째에 있는 빨강이라는 뜻인 5R, 명도는 중명도보다 약간 어두운 4, 채도는 14인 색을 뜻한다.

(7) 먼셀의 색입체

① 먼셀 색입체의 수평단면 먼셀 색입체를 가로로 절단하게 되면 기준이 된 가로축의 같은 명 도단계의 변화와 함께, 모든 색상환의 뉘앙스를 볼 수 있고, 그 명도의 채도단계도 관찰할 수 있다. 등명도면, 가로단면, 횡단면이라고 한다.

② 먼셀 색입체의 수직단면

먼셀 색입체를 세로로 절단하게 되면 자른 색상을 기준으로 같은 색상의 단면이라는 뜻의 등색단면을 볼 수 있고, 반대색상의 흐름도 같이 관찰

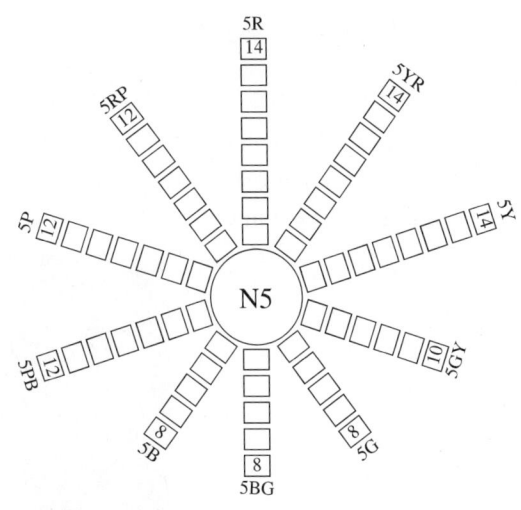

▌ 먼셀 색입체의 수평단면

할 수 있다. 예를 들어, 색입체를 빨강과 청록색을 기준으로 자르면 빨간색과 청록색의 전체 톤의 뉘앙스와 무채색 10단계를 모두 관찰할 수 있게 된다. 등색상면, 세로단면, 종단면이라고 한다.

▌ 먼셀 색입체의 수직단면

● 오스트발트(Ostwald)의 표색계

독일의 물리화학자인 빌헬름 오스트발트(Wilhelm Ostwald, 1853~1932)는 1909년에 노벨 화학상을 수상한 저명한 사람으로서 자신의 표색계를 1916년도에 창안·발표하였다. 이 색체계는 조화는 질서와 같다라는 생각을 바탕으로 연구되었으며, 주로 회전혼색기의 색채 분할면적을 달리하여 색을 혼합한 체계이다.

▌ Wilhelm Ostwald

(1) 오스트발트 색체계의 기본구조

① 모든 빛을 완전히 흡수하는 이상적인 흑색(Black)과, 모든 빛을 완전히 반사하는 이상적인 백색(White), 그리고 특정 파장의 빛만을 완전 반사하고 나머지 파장은 흡수하는 이상적인 순색(Color)이라는, 현실에는 존재하지 않는 세 가지 요소를 가정하고, 이 요소들의 혼합비에 의해 체계화한 것이 특징이다.

▌ Ostwald System의 기본구조

② 면적에 따라 혼합비를 계산하여 사용하게 되는데, 알파벳을 하나씩 건너 표기하도록 하였다.

▌오스트발트 기호와 혼합비

기 호	a	c	e	g	i	l	n	p
백색량	89	56	35	22	14	8.9	5.6	3.5
흑색량	11	44	65	78	86	91.1	94.4	96.5

③ 오스트발트의 등색상 삼각형이라고 불리는 세 가지 기본 구조인 정삼각형의 좌표로 표기하며, 여기서 색의 변화는 "감각량은 자극량의 대수에 비례 한다"고 하는 페흐너(G. T. Fechner)의 법칙을 적용하여 감각의 고른 간격을 얻고 있다.

④ 정삼각형의 구조와 등간격으로 이루어져 동색조(등백 계열, 등흑 계열, 등순 계열)의 색을 선택하기 편리하다.

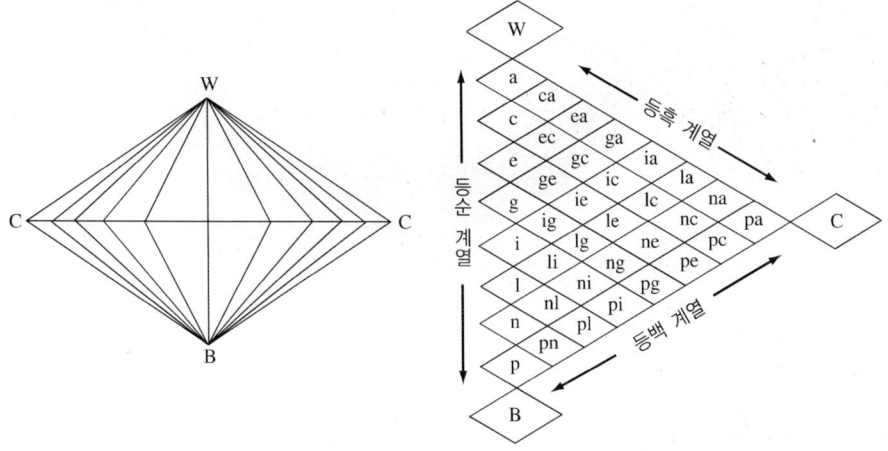

▌오스트발트 색입체와 등색상 삼각형의 기호

(2) 오스트발트 색체계의 색상환

① 오스트발트는 헤링의 반대색설에 따라 Yellow, Ultramarine Blue, Red, Sea Green을 중심으로 Orange, Purple, Turquoise, Leaf Green 이렇게 8색을 기본색으로 정했다. 이것을 다시 3등분하여 숫자를 붙여 24색상환을 사용하고 있다.

② 오스트발트 색체계가 실제로 색표화되었던 1923년에는 오스트발트 색채 아트라스라고 불리었는데, 이 표색계를 CHM(Color Harmony Manual)이라고 불렀다. 이것은 색표를 뽑아서 사용하기 편리하도록 아세테이트 칩으로 만들고, 앞뒤가 광택과 무광택으로 이루어져 있다.

③ CHM에서는 색상의 고른 단계를 위해 색상을 추가 보완하였는데, 6색($6\frac{1}{2}$, $7\frac{1}{2}$, $12\frac{1}{2}$, $13\frac{1}{2}$, $24\frac{1}{2}$, $1\frac{1}{2}$)이 첨가되어 총 30 색상을 사용하고 있다.

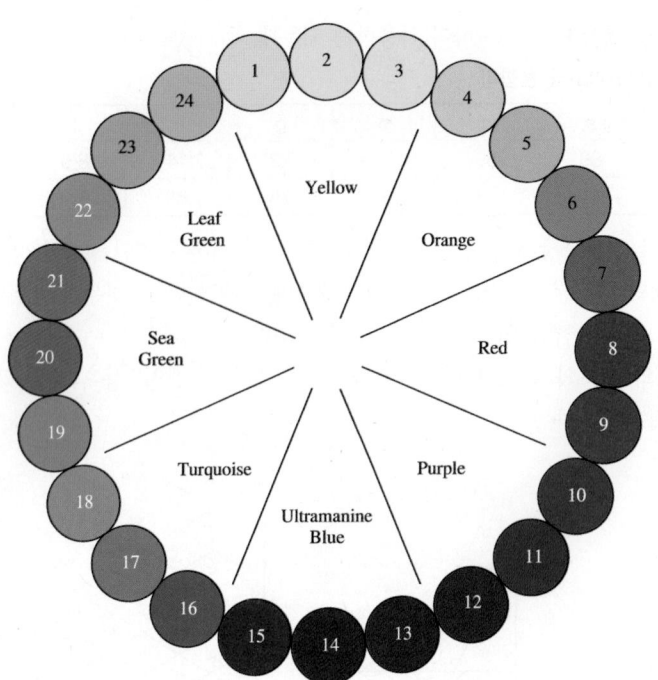

▌ 오스트발트 색상환

(3) 오스트발트 색체계의 구조

오스트발트 색입체를 무채색 축을 중심으로 수평으로 절단하면 백색량과 흑색량이 같은 28개의
등가색환 계열(=링스타)이 된다.

① 등흑 계열(Isotints)

이상적인 White와 이상적인 Color의 사선과 평행선상에 있는 색으로 흑색량이 모두 같은
색의 계열을 말한다.

② 등백 계열(Isotones)

이상적인 흑색과 이상적인 Color의 사선과 평행선상에 있는 색으로 백색량이 모두 같은 색의
계열을 말한다.

③ 등순 계열(Isochromes)

등색상 삼각형에서 화이트와 블랙의 평행선상에 있는 색으로 순색량이 모두 같은 색의 계열을
말한다.

④ 등가색환 계열(Isovalent Series)

링스타(Rign Star)라고 부르고 무채색 축을 중심으로 하여 백색량과 흑색량이 같은 28개의
등가색환 계열을 말한다. 예 2ga - 6ga - 9ga - 24ga

(4) 오스트발트의 색상환과 색입체

헤링의 반대색설의 보색대비에 따라 분할, 8색(황, 주황, 적, 자, 남, 청, 청록, 황록)을 기준으로 다시 3등분한 24색상환이 등색상 삼각형과 결합하여 오스트발트의 쌍원추체 또는 복추상체 색입체 가 구성된다.

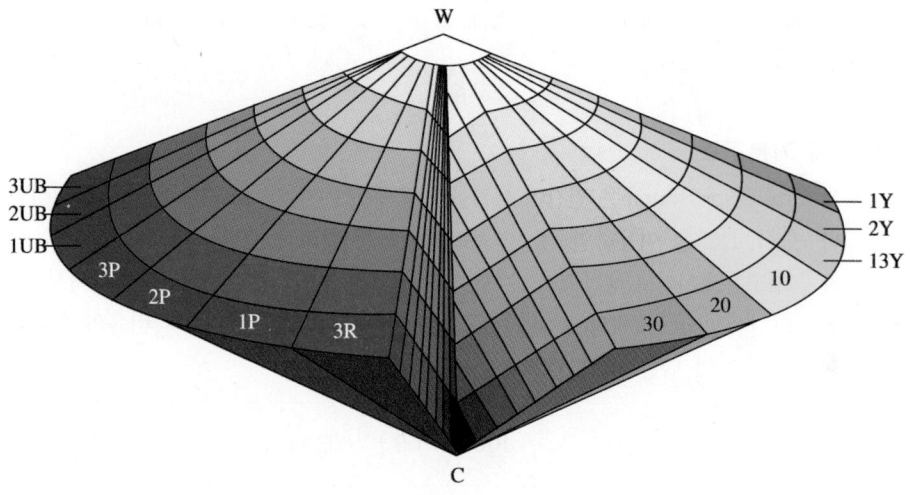

▌ 오스트발트 색입체

(5) 오스트발트의 기호표시법

「순색량(C) + 백색량(W) + 흑색량(B) = 100」이라는 혼합비 공식에 의거하며, 색상의 영문기호는 생략하고, 번호만을 표시한다. 그런 다음 백색량, 흑색량 순서대로 표기한다.

예 13pa라 표기된 것은 색상은 13이고 백색량은 3.5%, 흑색량은 11%가 된다. 따라서 순색량은 $100 - (3.5 + 11) = 85.5\%$이다.

◑ NCS의 표색계(Natural Color System)

NCS 색체계는 스웨덴의 국가 규격으로서, 기본 개념은 1874년에 독일의 생리학자인 헤링(Ewald Hering)이 저술한 색에 대한 감정의 자연적 시스템을 채택하였다. 많은 건축가와 디자이너들이 동참하여 색채 사용방법과 전달방법을 발전시켰다. 처음에는 할드(Anders Hard)박사에 의해 연구가 이루어지다가 시빅(Lars Sivik)과 톤 퀴스트(Gunnar Tonnquist)박사와 공동작업으로 수행되었다. 현재의 NCS 시스템은 1946년 창립된 색채연구소에서 현재 사용 중인 NCS 시스템의 권한을 가지고 있고, 유럽을 비롯한 세계의 여러 나라에서 사용되고 있다.

오늘날 멘셀과 어울러 색을 표시하는데 가장 많이 사용되는 표색계 중 하나이며, 오스트발트 색체계와 기초 이론은 같으나 오스트발트가 회전표색에 기반을 둔 반면 NCS는 안료, 도료의 혼합을 기반으로 하고 있다.

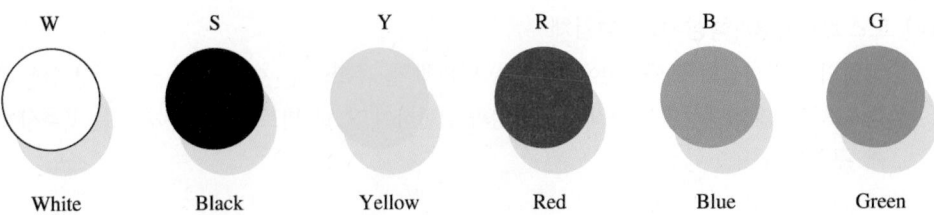

| W | S | Y | R | B | G |

White | Black | Yellow | Red | Blue | Green

▌NCS 6가지 고유색

(1) NCS의 기본구조

① Natural Color System은 인간이 색깔을 어떻게 보는가에 기초하여 완성한 논리적인 색체계이다. 또한, NCS를 이용하면 상상할 수 있는 모든 컬러를 NCS 기호로 표현할 수 있다. 이때, 헤링이 고유색이라고 생각했던 6개의 완전한 흰색성(W), 검은색성(S), 노란색성(Y), 빨간색성(R), 파란색성(B), 녹색성(G)을 기준으로 한 기본색의 심리적인 지각비율의 혼합비로 표현되며, 그 요소의 합은 항상 더해서 100이 된다.

$$100 = W + S + Y + R + B + G$$

▌NCS 색공간과 등색 상단면

② NCS 색삼각형은 오스트발트의 색공간과 유사한데, 화이트와 블랙, 그리고 순색의 Color를 삼각형의 양 끝에 위치시켜 색삼각형의 기본 구조를 이룬다.

③ 명도-명도의 단계는 총 10단계로 구분되며, 검정색도가 어느 정도인지에 따라서 무채색의 정도를 표현한다.

④ 채도-채도는 무채색을 기본으로 순색량이 100%인 고채도의 Color까지 총 10단계로 구분하여 순색량의 퍼센테이지가 10%…100%까지 구분되어 표시된다.

(2) NCS 색상환

NCS 색상환은 헤링의 반대색설의 기본색인 노랑(Yellow), 파랑(Blue), 빨강(Red), 녹색(Green)의 4가지 색상을 기본으로 각 색상을 다시 10단계로 구분한다. 따라서 총 40색상환으로 구성되게 된다.

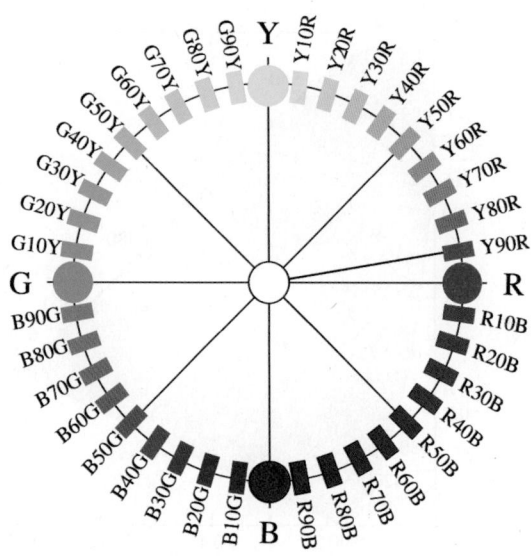

▌ NCS 색상환

(3) NCS 표기법

① NCS 색상환에서 S3040-Y60R은 30%의 검정색량, 40%의 크로마틱니스-순색량을 나타내고, Y60R은 색상의 기호이다. 앞머리의 S는 NCS 색견본 두 번째 판(Second Edition)을 의미한다.

예 S3050-Y10R : 30%의 검정색량, 50%의 순색량과 빨간색이 10% 포함된 노란색을 의미한다.
여기서, 흑색량 + 순색량 = Nuance(뉘앙스=톤의 개념)

② 무채색을 표시할 때는 검정색의 양만을 표시하고, 크로마틱니스에는 00으로 표기하면 된다.

예 흰색 0500-N, 회색 1000-N, 1500-N, 2000-N 등으로 표기하며 검정은 9000-N으로 표기한다.

● CIE 색표계

국제조명위원회(CIE ; Commission International de l'Eclairage 또는 International Commission on Illumination)의 약자로서, 1931년도에 색측정의 공통 규격을 제정하기 위해 설립된 단체이다. 특히, 빛의 혼합 실험에 기본을 둔 혼색계를 발표하였는데 시각적으로 인지하는 색채를 정확하게 표현하기 위해서 여러 가지 색체계를 제정하였다.

(1) 1931년 CIE 체계

2도 기준관찰자를 사용하였고, XYZ, Yxy, RGB 표색계를 발표하였다. 편의상 빛의 3원색 R, G, B를 기준으로 변환된 것으로 X, Y, Z를 사용하는데, 이것은 3원색의 양을 표시하기 위해 3원색 대신에 3자극치라는 표현을 사용하여 표시한다.

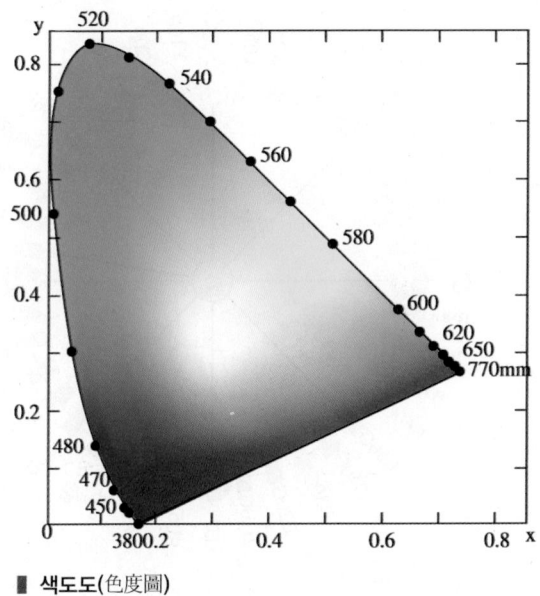

■ 색도도(色度圖)

① XYZ 3자극치 표색계

1931년 CIE 표색계로 3원색이론을 기반으로 센서의 출력 값이 색계의 기본이 된다. RGB 색체계는 3개의 단색광의 원자극을 등색함수로 나타내면 이 스펙트럼으로 모든 색을 표시할 수 있게 된다. 이때, 물체의 색은 조명 광원의 분광특성, 물체의 반사특성, 눈의 감도특성에 의해 결정되게 되는데, 이때 눈의 분광감도와 광원의 분광특성을 규정하여 물체색을 구하는 색체계인 XYZ 색체계를 규정하였다.

㉠ X-적색감지, Y-녹색감지, Z-청색감지

㉡ XYZ는 3가지의 등색함수가 필요하며 다음과 같은 계산식으로 구할 수 있다.

$$X = K \int S(\lambda) \ R(\lambda) \ x(\lambda) \ d\lambda$$
$$Y = K \int S(\lambda) \ R(\lambda) \ y(\lambda) \ d\lambda$$
$$Z = K \int S(\lambda) \ R(\lambda) \ z(\lambda) \ d\lambda$$

- S(λ) : 조명의 분광분포
- R(λ) : 물체의 분광반사율
- x(λ), y(λ), z(λ) : XYZ색체계의 등색함수
- K : 100/∫ S(λ) y(λ) dλ로 주어지는 정수
- dλ : 파장간격(5nm 간격 또는 10nm 간격)
- ∫ : 적분 범위는 380nm~780nm

위 식에서 정수 K는 3자극치 Y가 완전 확산면 (R(λ)=1)에서 Y=100이 되도록 정하고 있으므로 녹색을 감지하는 Y센서가 반사율을 나타내고 x, y는 색도좌표를 나타내고 있다.

ⓒ 3자극치 XYZ로부터 xy 색도는 다음 식에 의해 구한다.

$$x = X/(X+Y+Z)$$
$$y = Y/(X+Y+Z)$$
$$z = Z/(X+Y+Z)$$
$$x+y+z = 1$$

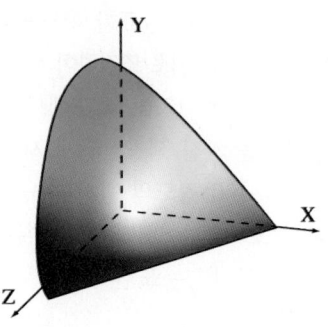

▌ XYZ 색좌표

② CIE Yxy 표색계

1931년 표색계, 맥아담이 색도 다이어그램을 변형하여 제작한 것으로 Y는 반사율을 나타내고, x, y는 XYZ 표색계에서 계산된 색도를 나타내는 좌표이다.

(2) 1976년 CIE 체계

10도 기준관찰자 시감을 반영하였고, CIE LAB, CIE LUV, CIE LCH를 발표하였다.

① 맥아담(Macadam)의 타원

ⓐ 원색과 비교하여 얼마만큼의 차이가 나는지를 수치적으로 표현하기 위해 1950년대부터 꾸준히 논의되어 왔다. 이러한 차이는 결국 인간이 느끼는 색의 차이이기 때문에 색차의 공식을 만들어 내는 것은 인간의 감각과 일치된 공간을 만들어 내는 일이다.

ⓑ 맥아담의 연구에 의해서 밝혀진 것으로 xy 색도도에서 인간은 녹색의 차이에는 둔감하나 파란색의 차이에는 민감한 특성이 있다(xy 색도도에 극한된 내용이다).

ⓒ 다음의 그림은 xy 색도도상에서 인간이 같은 색으로 인식하는 부분을 묶어서 타원으로 표시한 것으로 이 타원이 맥아담의 타원이다.

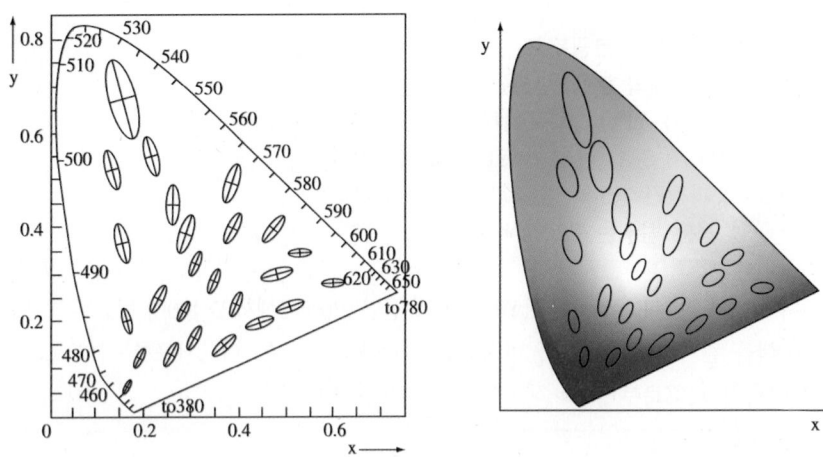

▌ 맥아담의 표준편차타원

중요 ② CIE LAB(L*a*b*) 색공간

미국광학회인 OSA가 측색학적 관점에서 지각적으로 균등한 색공간을 얻을 수 있도록 수정한 수정 먼셀 표색계와 같이 1931년 발표한 색도좌표를 보면 말발굽 모양의 일그러진 타원이 된다. 이것을 균등성이 있는 표색계로 조정하여 새로운 Yxy를 새로운 변수인 L*a*b*로 변환하게 되었다. 따라서 LAB(L*a*b*)는 1976년 CIE에서 정의한 색오차와 색차이의 표현이 가능하고, 지각적으로 균등한 간격을 가진 색공간의 표시방법을 말한다.

L*는 시감반사율로써 0~100 정도의 반사율을 표시한다.

a*는 색도다이어그램으로 +a*는 빨간색, -a*는 녹색 방향을 가리킨다.

b*는 색도다이어그램으로 +b*는 노란색, -b*는 파란색을 가리킨다.

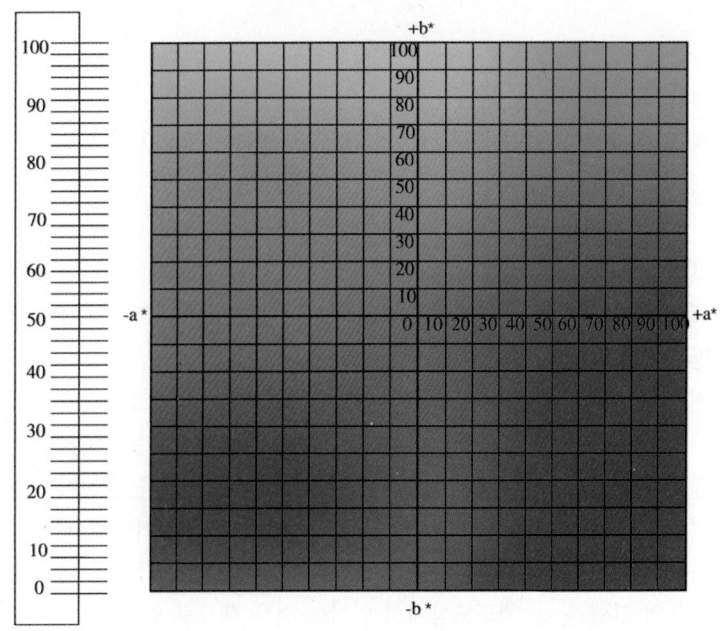

▌ L*a*b* 색공간

③ CIE LUV(L*u*v*) 색공간 : CIE Yxy 색표계에서 지각적 등보성을 보완한 색공간

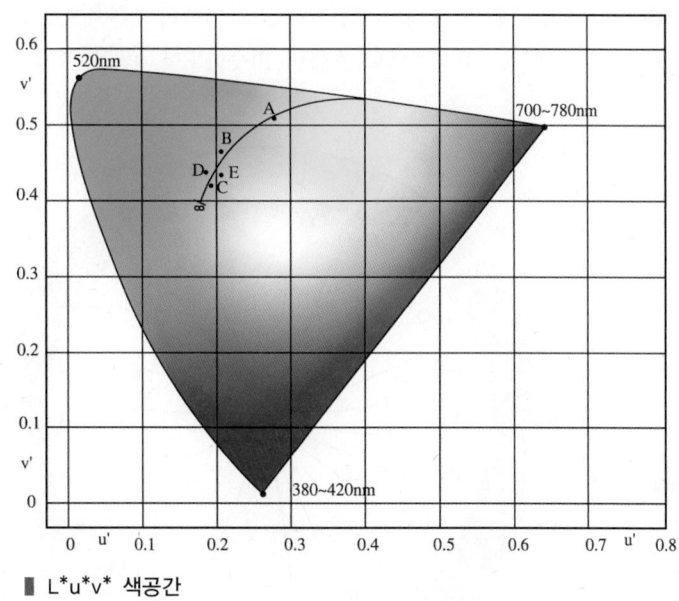

▌ L*u*v* 색공간

● PCCS(Practical Color Coordinate System) 표색계

PCCS는 일본색채연구소가 1964년 발표한 표색계로써 색채조화와 배색연구를 목적으로 만들어진 시스템을 말한다.

▌ PCCS 모식도

(1) PCCS 색상

색상은 헤링의 4원색인 빨강, 노랑, 녹색, 파랑을 색영역의 기준축으로 하여 그 색의 심리보색을 반대편에 위치시킨 다음, 지각적으로 흐름이 비슷하도록 4색을 추가하여 총 12색을 2등분한 24색상으로 구분하였다.

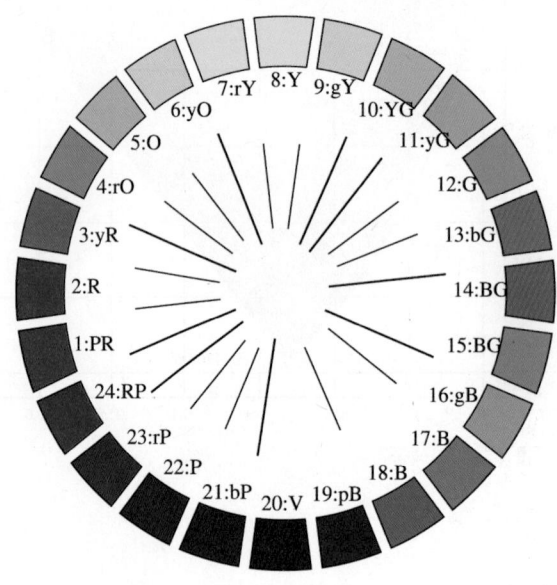

▌ PCCS 색상

(2) PCCS 명도

흰색과 검은색 사이를 5단계로 나누고 그 사이를 0.5단계씩 계속 분할하여 17단계로 구분한다.

흰색 (W)	라이트 그레이 (ltGy)		미디엄 그레이 (mGy)			다크 그레이 (dkGy)		검정 (BK)
9.5	8.5	7.5	6.5	5.5	4.5	3.5	2.5	1.5
고명도			중명도			저명도		

높다 ◄─────────── 명도 ───────────► 낮다

▌ PCCS 명도

(3) PCCS 채도

Saturation의 s로 표기하며 지각적 등보성 없이 9단계로 구성한다는 것이 먼셀 표색계와 다른 점이다.

■ PCCS 채도

(4) PCCS 톤

명도와 채도의 복합개념이며 톤의 색공간을 설정한다.

■ PCCS 톤

톤	톤(영어표기)	톤(기호)
해맑은	vivid	v
밝 은	bright	b
강 한	strong	s
짙 은	deep	dp
연 한	light	lt
부드러운	soft	sf
칙칙한	dull	d
어두운	dark	dk
엷 은	pale	p
밝은 회색 띤	light grayish	ltg
회색 띤	grayish	g
어두운 회색 띤	dark grayish	dkg

(5) PCCS 표기방법

색상–명도–채도 순 예 8 : Y – 7.5 – 8S

■ PCCS 색 표기법

기 호	색 명	기 호	색 명	기 호	색 명	기 호	색 명
1 : pR	purplish Red	7 : rY	reddish Yellow	13 : 6G	bluish Green	19 : pB	purplish Blue
2 : R	Red	8 : Y	Yellow	14 : BG	Blue Green	20 : V	Violet
3 : yR	yellow Red	9 : gY	green Yellow	15 : BG	Blue Green	21 : P	Purple
4 : rO	reddish Orange	10 : YG	Yellow Green	16 : gB	green Blue	22 : P	Purple
5 : O	Orange	11 : yG	yellowish Green	17 : B	Blue	23 : RP	Red Purple
6 : yO	yellowish Orange	12 : G	Green	18 : B	Blue	24 : RP	Red Purple

 기타 표색계

JIS(Japan Industrial Standard)

일본공업규격으로 대부분의 표시가 한국산업규격(KS)의 규정과 같다.

DIN(Deutsches Institute fur Normung)

오스트발트 체계를 기본으로 하여 실용화에 주안점을 두고 개발된 독일공업규격 색표계이다.

(1) 색상(T, Bunton) : 24색상

(2) 채도(Sattigung)

무채색을 0으로 하고 가장 순색인 것을 15까지로 하여 총 16단계이다.

(3) 어두운 정도(Dunkelstufe)

이상적인 흰색을 0으로, 이상적인 검정을 D=10으로 하여 색표에서는 1~8까지 재현하고, 0.5스텝으로 나누기도 하는데 총 16단계까지 나눈다.

(4) 표기방법 : T : S : D

색상을 T, 채도(포화도)를 S, 어두운 정도(명도, 암도)를 D로 표기한다.

> **핵심 플러스!**
>
> **DIN 표기법 예**
> 3 : 6 : 1에서 3은 색상(T), 6은 채도(S), 1은 어두운 정도(D)를 의미한다.

RAL

(1) 독일에서 1927년 840색을 기준으로 DIN에 의거하여 실용색지로 개발된 체계이다.

(2) RAL Disital은 디지털 사용자를 위하여 개발된 것이다.

(3) RGB, CMYK, L*a*b*, L*C*h* 표기가 모두 가능하다.

❚ RAL

◐ OSA 색체계

OSA 색체계는 미국광학회인 Optical Society of America가 개발한 색체계를 말한다. 중심에서
12개의 정점까지의 거리가 같은 정육면체, 팔면체의 기하학적인 성질을 이용해서 만들어진 색공간으
로써 지각적으로 색채가 같게 느껴지는 색의 공간에서도 같은 거리로 환산될 수 있도록 고안되었다.

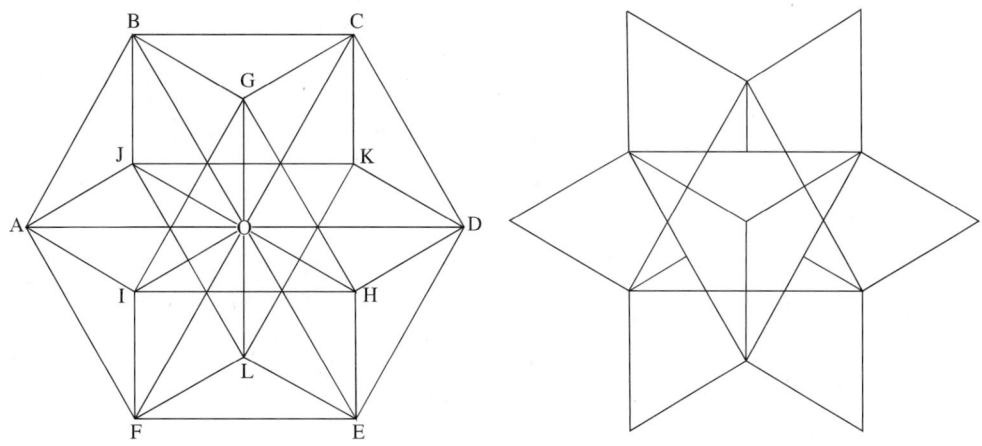

❚ OSA System

CHAPTER 02 색명체계

● KEYWORD 색명에 의한 분류, 한국산업규격(KS A 0011)

색명에 의한 분류

색채정보를 전달하는 방법에는 여러 가지가 있다. 예를 들면, 눈앞에 있는 꽃을 직접 가리키면서 타인과 대화를 한다고 가정하면, 쉽게 그 색의 뉘앙스를 공감할 수 있게 된다. 하지만 서로 이메일이나 글을 사용하게 된다거나, 전화로 전달하게 된다면 정확한 색에 대해 소통하기란 쉬운 일이 아닐 것이다. 예부터 우리나라에는 여러 가지 색이름들이 있었다. 소색(素色), 옥색(玉色), 하늘색과 같이 지금은 사라져 없어진 색명도 있고, 고유한 이름이 바뀌어 사용되는 경우도 있다. 오늘날에는 컬러오더시스템이나 CIE 표색계 등에서 정확한 색의 표시방법을 발전시켜 정량적으로 표시하고 있으므로 감성적이면서 부정확했던 옛 색명보다 다양한 방법의 색명이 등장하였다. 이처럼 색을 구분해서 이름을 표시하는 방법을 색명체계라고 부른다.

○ 색명법

색을 구분해서 표시하는 방법으로 크게 기본색명, 관용색명(생활색명), 계통색명(일반색명)으로 구분한다.

(1) 기본색명

기본적인 색구별을 위한 전문용어를 말한다. 특별한 사물이나 대상이 연상되지 않는 것을 특징으로 하며, 한국산업규격(KS A 0011)에서는 12개의 기본색명과 무채색 3개를 기본색명으로 규정하고 있다.

예 빨강, 주황, 노랑, 연두, 초록, 청록, 파랑, 남색, 보라, 자주, 분홍, 갈색, 하양, 회색, 검정

(2) 관용색명(생활색명)

옛날부터 내려오는 관습적 색명으로 생활하면서 익숙해진 식물이나 동물, 광물, 음식 등의 이름을 인용한 색명을 말한다. 자연현상이나 문화적인 유행에 의해 붙여진 색명도 있고, 이는 국가마다 지역마다 다른 색감과 이름을 지닌다는 특성이 있다.

예 살색, 쥐색, 세피아색, 오렌지색, 밤색, 금색, 산호색, 보르도색, 하바나 브라운, 하늘색

(3) 계통색명(일반색명)

색채를 색의 3속성이나 일정한 계통에 따라 분류하고 적절한 언어로 표현한 호칭을 계통색명이라고 한다. 이것은 학술적으로 정의된 색명을 말하는데, 색명의 관계와 위치까지 어느 정도 이해하기 편리하고 일반적으로 기본색명에 수식어를 붙여 표현한다.

예 탁한(dull), 연한(very pale), 기본색(strong), 선명한(vivid), 흐린(soft), 진한(deep), 밝은(light), 어두운(dark) 명도, 채도의 차이를 나타내는 수식어

ISCC-NBS 일반색명(Inter Society Color Council-National Bureau of Standard)

전미색채협의회와 1955년, 미 표준국(NBS ; National Bureau of Standard)이 공동으로 연구하여 색이름 사전(Dictional of Color Names)을 발간하였다. 처음 1939년에는 색명법(Method of Designating Colors)으로 발표한 다음 이후 1955년에 물체색에 대한 ISCC-NBS를 발간함으로써 오늘날 많은 나라들의 색이름의 기준이 되고 있다.

(1) ISCC-NBS의 특징

먼셀 색체계를 기본으로 활용하고 있는데, 먼셀 색입체를 267블록으로 구분하여 White, Light Gray, Medium Gray, Dark Gray, Black으로 하고, 인접된 블록의 색명은 Greenish Black이나 Dark Greenish Gray처럼 색상을 나타내는 수식어를 붙여 사용한다.

(2) ISCC-NBS 모식도

white	-ish white	very pale	very light		
light gray	light-ish gray	pale light grayish	light	brilliant	
medium gray	-ish gray				vivid
dark gray	dark-ish gray	grayish	moderate	strong	
		dark grayish	dark	deep	
black	-ish black	blackish	very dark	very deep	

■ ISCC-NIST 모식도

10/															
9/	W	pinkish White	pale Pink	light Pink			strong yellowish Pink		vivid yellowish Pink						
8/	light-Gray	pinkish Gray													
7/			grayish Pink	moderate Pink											
6/	medium-Gray	reddish Gray	light grayish Red	dark Pink	deep Pink		deep yellowish Pink								
5/			grayish Red	moderate Red	strong Red										
4/	dark-gray	dark reddish Gray													
3/			dark grayish Red	dark Red	deep Red										
2/	BK	reddish Black	blackish Red			vivid Red									
1/				very dark Red	very deep Red										
0	/1	/2	/3	/4	/5	/6	/7	/8	/9	/10	/11	/12	/13	/14	/15

(3) 기본색명과 톤기호, 색상기호

▌ISCC-NBS 기본색명

기본색명
red
orange
yellow
yellow green
green
blue
violet
purple
pink
brown
olive

▌ISCC-NBS 색상기호

색상기호	
PK	PINK
R	RED
O	ORANGE
BR	BROWN
Y	YELLOW
OLBR	OLIVE BROWN
OL	OLIVE
OLG	OLIVE GREEN
YG	YELLOW GREEN
G	GREEN
bG	BLUISH GREEN
B	BLUE
V	VIOLET
P	PURPLE

▌ISCC-NBS 톤기호

톤기호	
vp	very pale
p	pale
vl	very light
l	light
bt	brilliant
s	strong
v	vivid
dp	deep
vdp	very deep
d	dark
vd	very dark
m	moderate
lgy	light grayish
gy	grayish
dgy	dark grayish
bk	blackish

(4) 색상의 수식어와 무채색의 기호

▌색상의 수식어

약 호	색 상
r	reddish
pk	pinkish
br	brownish
y	yellowish
g	greenish
b	bluish
p	purplish

▌무채색의 기호

약 호	색 상
W	White
l-GY	light gray
me-GY	medium gray
d-GY	dark gray
BK	BLACK

 ## 한국산업규격(KS A 0011)

2015년 개정된 한국산업규격의 물체색의 색이름(KS A 0011)은 기본적인 색을 구별하기 위한 전문용어로 기본색명 15가지를 규정하였고, 관용색명과 계통색명으로 나누어 색을 나타낸 것으로써 먼셀 기호표기와 함께 관용색 이름과 계통색 이름의 관계를 표로 만들어 한국표준색이름 통합본을 발표함으로써 정확한 색의 사용과 원활한 색의 의사소통을 하도록 발간되었다.

● 기본색명-15색

(1) 옛날부터 사용해 온 고유색명

하양, 검정, 빨강, 노랑, 보라 등이 있고, 한자말로 된 것은 흑(黑), 백(白), 적(赤), 황(黃), 자(紫) 등이 있다.

(2) 한국 KS A 0011에 규정되어 있는 15색의 기본색명

구 분	기본색이름	색견본	대응영어	약 호
유채색 12개	빨강 7.5R 4/14		Red	R
	주황 2.5YR 6/14		Yellow Red	YR
	노랑 5Y 8.5/14		Yellow	Y
	연두 7.5GY 7/10		Green Yellow	GY
	초록 2.5G 4/10		Green	G
	청록 10BG 3/8		Blue Green	BG
	파랑 2.5PB 4/10		Blue	B
	남색 7.5PB 2/6		Purple Blue	PB
	보라 5P 3/10		Purple	P
	자주 7.5RP 3/10		Red Purple	RP
	분홍 10RP 7/8		Pink	Pk
	갈색 5YR 4/8		Brown	Br
무채색 3개	하양 N9.5		White	Wh
	회색 N5		Gray, Grey	Gy
	검정 N0.5		Black	Bk

(3) 기본색 이름의 상호관계

▌기본색 이름의 상호관계

◐ 관용색명

사람들이 연상하기 쉽도록 어떤 대상이나 식물, 동물 등의 이름을 딴 색명을 말한다.

(1) 동물의 이름을 딴 색명

쥐색, 연어색(Salmon), 세피아(Sepia, 오징어먹물색), 피콕블루(Peacock Blue, 공작 깃털색), 베이지(Beige, 양털색) 등이 있다.

(2) 식물의 이름을 딴 색명

쑥색, 살구색, 풀색, 오렌지색, 귤색, 복숭아색, 팥색 등이 있다.

(3) 광물의 이름을 딴 색명

고동색(古銅色), 은색, 금색, 호박색, 에메랄드그린, 코발트블루, 황토색(Yellow Ocher) 등이 있다.

(4) 인명이나 지명의 이름을 딴 색명

프러시안 블루(Prussian Blue), 하바나 브라운(Havana brown), 보르도(Bordeaux), 반다이크브라운(Vandyke-brown) 등이 있다.

(5) 자연현상에서 유래된 색명

하늘색, 땅색, 바다색, 무지개색, 눈색 등이 있다.

관용색 이름	대응하는 계통색 이름에 의한 표시	대표적인 색의 3속성에 의한 표시
벚꽃색	흰 분홍	2.5R 9/2
카네이션핑크	연한 분홍(연분홍)	2.5R 8/6
루비색	진한 빨강(진빨강)	2.5R 3/10
크림슨	진한 빨강(진빨강)	2.5R 3/10
베이비핑크	흐린 분홍	5R 8/4
홍 색	밝은 빨강	5R 5/14
연지색	밝은 빨강	5R 5/12
딸기색	선명한 빨강	5R 4/14
카 민	빨 강	5R 4/12
장미색	진한 빨강(진빨강)	5R 3/10
자두색	진한 빨강(진빨강)	5R 3/10
팥 색	탁한 빨강	5R 3/6
와인레드	진한 빨강(진빨강)	5R 2/8
복숭아색	연한 분홍(연분홍)	7.5R 8/6
산호색	분 홍	7.5R 7/8
선 홍	밝은 빨강	7.5R 5/16
다 홍	밝은 빨강	7.5R 5/14
빨 강	빨 강	7.5R 4/14
토마토색	빨 강	7.5R 4/12
사과색	진한 빨강(진빨강)	7.5R 3/12
진 홍	진한 빨강(진빨강)	7.5R 3/12
석류색	진한 빨강(진빨강)	7.5R 3/10
홍차색	진한 빨강(진빨강)	7.5R 3/8
새먼핑크	노란 분홍	10R 7/8
주 색	선명한 빨간 주황	10R 5/16
주 홍	빨간 주황	10R 5/14
적 갈	빨간 갈색(적갈색)	10R 3/10
대추색	빨간 갈색(적갈색)	10R 3/10
벽돌색	탁한 적갈색	10R 3/6
주 황	주 황	2.5YR 6/14
당근색	주 황	2.5YR 6/12
감색[과일]	진한 주황(진주황)	2.5YR 5/14
적 황	진한 주황(진주황)	2.5YR 5/12
구리색	갈 색	2.5YR 4/8
코코아색	탁한 갈색	2.5YR 3/4
고동색	어두운 갈색	2.5YR 2/4
살구색	연한 노란 분홍	5YR 8/8
갈 색	갈 색	5YR 4/8
밤 색	진한 갈색	5YR 3/6

초콜릿색	흑갈색	5YR 2/2
계란색	흐린 노란 주황	7.5YR 8/4
귤 색	노란 주황	7.5YR 7.14
호박(琥珀)색[광물]	진한 노란 주황	7.5YR 6/10
가죽색	탁한 노란 주황	7.5YR 6/6
캐러멜색	밝은 갈색	7.5YR 5/8
커피색	탁한 갈색	7.5YR 3/4
흑 갈	흑갈색	7.5YR 2/2
진주색	분홍빛 하양	10YR 9/1
호박색[채소]	노란 주황	10YR 7/14
황토색	밝은 황갈색	10YR 6/10
올리브색	녹갈색	10Y 4/6
국방색	어두운 녹갈색	2.5GY 3/4
청포도색	연 두	5GY 7/10
풀 색	진한 연두	5GY 5/8
쑥 색	탁한 녹갈색	5GY 4/4
올리브그린	어두운 녹갈색	5GY 3/4
연두색	연 두	7.5GY 7/10
잔디색	진한 연두	7.5GY 5/8
대나무색	탁한 초록	7.5GY 4/6
멜론색	연한 녹연두	10GY 8/6
백옥색	흰 초록	2.5G 9/2
초 록	초 록	2.5G 4/10
에메랄드그린	밝은 초록	5G 5/8
옥 색	흐린 초록	7.5G 8/6
수박색	초 록	7.5G 3/8
상록수색	초 록	10G 3/8
피콕그린	청 록	7.5BG 3/8
청 록	청 록	10BG 3/8
물 색	연한 파랑(연파랑)	5B 7/6
하늘색	연한 파랑(연파랑)	7.5B 7/8
시 안	밝은 파랑	7.5B 6/10
세룰리안블루	파 랑	7.5B 4/10
파스텔블루	연한 파랑(연파랑)	10B 8/6
파우더블루	흐린 파랑	10B 8/4
스카이그레이	밝은 회청색	10B 8/2
바다색	파 랑	10B 4/8
파 랑	파 랑	2.5PB 4/10
박하색	흰 파랑	2.5PB 9/2
프러시안블루	진한 파랑(진파랑)	2.5PB 2/6
인디고블루	어두운 파랑	2.5PB 2/4
비둘기색	회청색	5PB 6/2
코발트블루	파 랑	5PB 3/10

사파이어색	탁한 파랑	5PB 3/6
남 청	남 색	5PB 2/8
감(紺)색	어두운 남색	5PB 2/4
라벤더색	연한 보라(연보라)	7.5PB 7/6
군 청	남 색	7.5PB 2/8
남 색	남 색	7.5PB 2/6
남보라	남 색	10PB 2/6
라일락색	연한 보라(연보라)	5P 8/4
보 라	보 라	5P 3/10
포도색	탁한 보라	5P 3/6
진보라	진한 보라(진보라)	5P 2/8
마젠타	밝은 자주	5RP 5/14
꽃분홍	밝은 자주	7.5RP 5/14
진달래색	밝은 자주	7.5RP 5/12
자 주	자 주	7.5RP 3/10
연분홍	연한분홍(연분홍)	10RP 8/6
분 홍	분 홍	10RP 7/8
로즈핑크	분 홍	10RP 7/8
포도주색	진한 적자색	10RP 2/8
하양(흰색)	하 양	N9.5
흰눈색	하 양	N9.25
은회색	밝은 회색	N8.5
시멘트색	회 색	N6
회 색	회 색	N5
쥐 색	어두운 회색	N4.25
목탄색	검 정	N2
먹 색	검 정	N1.25
검정(검은색)	검 정	N0.5
금 색		
은 색		

🔵 계통색명(일반색명)

기본색명에 색상의 뉘앙스나 톤의 이미지를 간단한 수식어를 붙여 계통적으로 분류하여 표현한 색명이다.

(1) 색이름 수식형

색이름 수식어	대응영어(참고)	약호(참고)
빨간(적)	Reddish	r
노란(황)	Yellowish	y
초록빛(녹)	Greenish	g
파란(청)	Bluish	b
보랏빛	Purplish	p
자줏빛(자)	Red-purplish	rp
분홍빛	Pinkish	pk
갈	Brownish	br
흰	Whitish	wh
회	Grayish	gy
검은(흑)	Blackish	bk

(2) 기본색의 조합방법

① 두 개의 기본색이름을 조합하여 조합색이름을 구성한다.

② 조합색이름의 앞에 붙는 색이름을 색이름 수식형, 뒤에 붙는 색이름을 기준색이름이라고 부른다.

③ 조합색이름은 기준색이름 앞에 색이름 수식형을 붙여 만든다.

④ 색이름 수식형의 3가지 유형

 ㉠ 기본색이름의 수식형 : 빨강, 노랑, 파랑, 흰색, 검정

 ㉡ () 속의 색이름을 포함한 단음절 색이름형 : 적, 황, 녹, 청, 자, 남, 갈, 회, 흑 등

 ㉢ 수식형이 없는 2음절 색이름에 '빛'을 붙인 수식형 : 초록빛, 보랏빛, 분홍빛, 자줏빛

(3) 유채색의 수식형용사

수식형용사	대응영어	약 호
선명한	vivid	vv
흐 린	soft	sf
탁 한	dull	dl
밝 은	light	lt
어두운	dark	dk
진(한)	deep	dp
연(한)	pale	Pl

(4) 무채색의 수식형용사

수식형용사	대응영어	약 호
밝 은	light	lt
어두운	dark	dk

한국산업표준

표준 번호	내 용
KS A 0011	물체색의 색이름
KS A 0012	광원색의 색이름
KS A 0061	XYZ 색표시계 및 X10, Y10, Z10 색표시계에 따른 색의 표시방법
KS A 0062	색의 3속성에 의한 표시방법
KS A 0063	색차 표시방법
KS A 0064	색에 관한 용어
KS A 0065	표면색의 시감 비교방법
KS A 0066	물체색의 측정방법
KS A 0067	L*a*b* 표색계 및 L*u*v*표색계에 의한 물체색의 표시방법
KS A 0068	광원색의 측정방법
KS C 0073	크세논(Xenon) 표준배색광원
KS C 0074	측색용 표준광 및 표준광원
KS C 0075	광원의 연색성 평가방법
KS C 0076	광원의 분광온도 및 색온도·온도의 측정방법
KS A 3501	안전색 및 안전표시(폐지)
KS A 3502	안전색-일반적 사항(폐지)
KS A 3503	안전표지등(폐지)
KS A 3504	안전표지판(폐지)
KS A 3505	반사 안전표지판(폐지)
KS A 3510	안전표지-일반적 사항(폐지)
KS A 3701	도로 조명 기준

CHAPTER

03 한국의 전통색

• KEYWORD 한국의 전통색, 한국의 전통 색명, 한국의 단청(丹靑)

 한국의 전통색

한국의 전통색은 음양오행적 우주관에 바탕을 둔 오정색(오방색)과 오간색을 기본으로 한다. 순수색채가 아닌 고대중국의 사상과 철학, 우주관에 영향을 받은 추상적 사고의 산물이라 할 수 있다.

> **금채색(禁彩色)의 의식**
> 일반 서민이 유채색의 옷을 입으면 벌할 정도로 규제되었다. 높은 신분일수록 자색, 조색(검정색), 적색이 많고 그 다음엔 청색, 황색, 백색이 많다.

◎ 음양오행설

(1) 음양설

사물의 현상을 표현하는 하나의 기호로서 음과 양이라는 두 개의 기호에다 모든 사물을 포괄시키거나 귀속시킨다. 이것은 하나의 본질을 양면으로 관찰하여 상대적인 특징을 지니고 있는 것을 표현하는 이원론적 기호라고도 할 수 있다. 음(陰)은 어둡고, 수동적이며, 양(陽)은 밝고, 능동적인 속성을 가지고 있다. 이는 생물과 무생물의 모든 구조를 형성하는 근본이 된다.

(2) 오행성

오행은 우주만물을 형성하는 원기로서 화(火), 수(水), 목(木), 금(金), 토(土)를 이르는 말이다. 이는 오행의 상생·상극 관계를 가지고 사물 간의 상호관계 및 그 생성의 변화를 해석하기 위해 방법론적 수단으로 응용한 것이다.

(3) 음양오행사상과 오방색의 대응도표

방 위	계 절	오 행	색	사 신	오 륜	신 체	맛
동	봄(春)	목(木)	청(靑)	청 룡	인(仁)	간장(肝臟)	신 맛
남	여름(夏)	화(火)	적(赤)	주 작	예(禮)	심장(心臟)	쓴 맛
중 앙	토용(土用)	토(土)	황(黃)	–	신(信)	위장(胃腸)	단 맛
서	가을(秋)	금(金)	백(白)	백 호	의(義)	폐(肺)	매운맛
북	겨울(冬)	수(水)	흑(黑)	현 무	지(智)	신장(腎臟)	짠 맛

◯ 오정색과 오간색

(1) 오정색(오방색)

① 음양오행에 따르면 우주의 만물은 음양과 오행으로 이루어져 있다고 하는데, 그 요소들이 서로 균형 있는 통합을 이룰 때, 비로소 질서가 유지된다는 것이다. 赤, 黃, 靑, 黑, 白은 삼라만상의 기본색으로 이루어진다.

② 한국의 전통색은 오정색과 오간색의 구조로 이루어진다.

③ 청농, 명담, 암탁의 색채변화는 유록색(幼綠色), 송화색(松花色), 청암색(靑暗色) 등과 같이 주로 기억색으로 인식된다.

▮ 한국의 전통 오방색

④ 오정색(오방색)에 따른 의미

　㉠ 적(赤) 적색은 불을 상징하며 불은 뜨거움이다. 뜨거움은 여름이 되며, 여름은 남쪽이 된다. 또한, 벽사의 의미와 인연이 깊어 동국세시기에 보면 붉은 팥죽을 쑤어 문짝에 뿌리면 액운이 물러간다고 하였으며, 부적에 주로 사용되는 색 역시 적색이다. 생명의 근원으로 태양과 불, 생성과 창조, 정열과 애국, 적극성을 상징한다. 질병치료나 집안, 마을, 나라 전체의 안위를 기원하는 의식을 의미한다.

　• 적색과 청색은 악귀를 쫓는 색이라고 해서 벽사색(僻邪色 : 요사스러운 귀신을 물리친다는 뜻)이라고 말한다.

　• 부적은 반드시 적색이며, 신부의 면사포색도 적색이었다.

- 금(禁)줄에 고추와 청지(솔잎)를 꽂는 이치도 벽사의식에서 비롯된 것이다. 흉례 때에는 주로 백색과 흑색이 이용되었으며, 황색은 부분적으로 이용하였다.

▮ 붉은색이 들어간 금줄

▮ 붉은색이 들어간 부적

▮ 고려시대의 혼례복

㉡ 청(靑)

고려 충렬왕 원년의 기록을 보면 태사국에서 동방은 오행 중 목(木)의 위치오니 푸른 색깔을 숭상하여야 하며, 흰 것은 오행 중 금(金)의 색깔인데 지금 나라 사람들이 군복을 입고, 흰 모시옷으로 웃옷을 많이 입으니, 이것은 목이 금에 제어되는 현상이라 하여 백의를 입는 것을 금하기를 청하였다고 한다.

㉢ 황(黃)

황색은 밝은 것을 의미하며, 방위로서는 중앙에 자리 잡아 만물을 관장하는 색이다. 세종실록에 따르면 세종 21년 5월, 함경도 경흥군에 노란 비가 5일간 내려 모두들 풍년이 들 징조라 하였다고 한다. 요즘에야 노란 비가 오면 황사나 산성비라 하여 모두들 피했겠지만, 그 당시 사람들 눈엔 풍년을 가져오는 길상의 의미가 깃든 색으로 보인 것이다.

㉣ 흑(黑)

오정색의 하나로 겨울과 물을 상징한다. 저승세계와도 관련이 깊어 상중(喪中)임을 나타내는 상장(喪章)에 검은색을 사용했으며, 염라대왕의 비(妃)를 흑암신(黑闇神)이라 불렀다. 서양에서도 죽음을 상징하거나 음습한 기운을 나타낼 때 주로 검은색을 사용한다.

붉나무의 오배자와 굴참나무의 수피, 밤꽃나무의 꽃, 가래나무 액, 먹, 오리나무, 신나무 등에서 염료를 추출하여 여러 번 염색을 거치면 검은색이 배어나오는데 염색의 횟수가 많고 공이 많이 들어 현색(玄色)은 고려시대 이후 귀족만이 향유할 수 있었다.

전통가옥의 기와도 우리나라 고유의 검은색을 잘 보여준다. 똑같은 까만색이 아닌 한 장 한 장 조금씩 다르면서도 함께 어울려 기와지붕의 깊은 맛을 내는 것이다.

▌ 검은색이 주로 사용된 전통기와

ⓜ 백(白)

신화적으로 흰색은 출산과 서기(瑞氣)를 상징한다. 흰색은 상서로운 징조를 표상하고 있고 또한 신화에서 하늘과 관계있는 흰 기운과 흰 새, 흰 동물이 등장하는 것은 하늘의 뜻을 받은 왕이라고 믿는, 우리 민족의 신화적 의지가 숨어 있기 때문이다. 단군이 개국하여 국호를 조선이라 한 것은, 희고 깨끗하고 밝다는 태양숭배사상에 뿌리를 둔다. 흰색은 어떤 색으로도 물을 들일 수 있으나, 어떤 색으로도 물들지 않는 자존(自尊)과 견인불발(堅忍不拔)의 마음을 나타내는 색이다.

(2) 오간색

오정색을 섞어서 만든 중간색을 말한다.

① 동쪽의 녹색 : 청색+황색
② 남쪽의 홍색 : 적색+백색
③ 중앙의 유황색 : 흑색+황색
④ 서쪽의 벽색 : 청색+흰색
⑤ 북쪽의 자색 : 흑색+적색

▌ 오간색

 한국의 전통색명

적색계(赤色系)

색 이름	값	색 이름	값
적 색	7.5R 4.8/12.8	홍 색	0.2R 5.2/15.0
적토색	6.8R 4.2/9.7	휴 색	7.0R 3.4/4.8
갈 색	2.7YR 5.0/4.5	호박색	5.2R 6.0/8.8
주황색	3.3YR 6.0/6.0	육 색	9.4R 5.7/8.9
주 색	8.4R 6.0/11.7	주홍색	3.0R 6.2/13.0
담주색	2.6YR 7.5/9.0	진홍색	4.8RP 4.5/5.2
선홍색	3.7RP 5.4/15.0	연지색	8.5RP 5.4/12.0
훈 색	6.2RP 6.0/11.2	진분홍색	2.8RP 6.2/13.7
분홍색	5.5RP 7.5/5.8	연분홍색	5.5R 7.7/5.0
장단색	7.5R 5.0/12.1	석간주색	2.2YR 4.2/6.4
흑홍색	5.0RP 5.0/5.3		

▌ 한국전통색–적색계

● 청록색계

	청 색	6.8PB 3.3/9.2		벽 색	2.7PB 5.7/10.7
	천청색	1.2PB 6.9/7.1		담청색	9.2B 5.5/7.3
	취람색	5.9BC 7.0/6.7		양람색	0.6P 5.2/11.0
	벽청색	5.4PB 4.9/8.5		청현색	5.3PB 3.8/5.5
	감 색	5.5PB 3.2/5.2		남 색	2.2P 3.2/8.0
	연람색	3.6P 4.1/8.9		벽람색	8.7PB 5.3/5.9
	숙람색	3.2P 3.6/5.0		군청색	7.8PB 3.1/3.5
	녹 색	0.1G 5.2/6.2		명록색	1.6G 6.3/10.3
	유록색	0.1G 5.7/8.4		유청색	7.7GY 6.0/9.0
	연두색	6.6GY 8.5/8.4		춘유록색	5.2GY 8.7/5.3
	청록색	2.3BG 5.6/7.8		진초록색	8.0G 5.5/7.5
	초록색	0.1G 6.0/8.7		흑록색	1.1BG 4.2/3.4
	비 색	3.2BG 7.2/5.4		옥 색	9.0BG 8.0/4.6
	삼청색	7.4PB 4.6/9.7		뇌록색	5.3BG 4.0/5.4
	양록색	5.1G 6.4/9.1		하엽색	9.5GY 3.7/3.6
	흑청색	5.7PB 5.0/3.2		청벽색	3.6PB 6.0/6.0

▌ 한국전통색-청록색계

무채색계

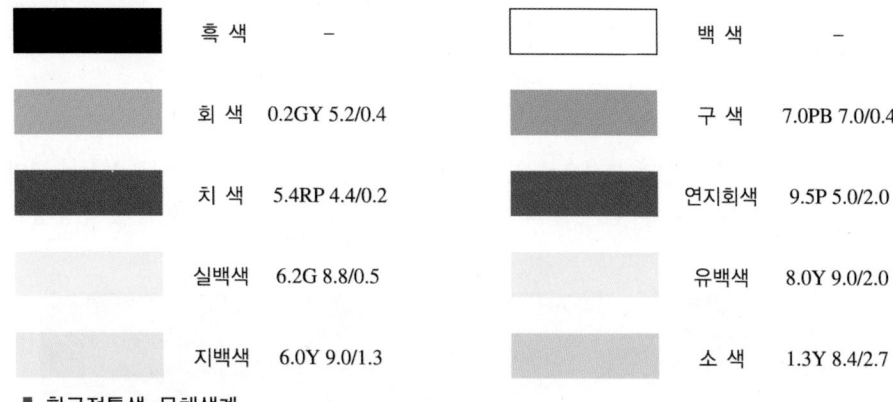

흑 색	–	
회 색	0.2GY 5.2/0.4	
치 색	5.4RP 4.4/0.2	
실백색	6.2G 8.8/0.5	
지백색	6.0Y 9.0/1.3	
백 색	–	
구 색	7.0PB 7.0/0.4	
연지회색	9.5P 5.0/2.0	
유백색	8.0Y 9.0/2.0	
소 색	1.3Y 8.4/2.7	

■ 한국전통색-무채색계

한국의 단청(丹靑)

한국의 전통색을 이야기할 때, 먼저 단청을 생각하게 된다. 단청이란 전통 건축물에 장식용으로 단장된 색채 무늬로서 대들보나 석가래 등에 장식을 했으며, 또 그림을 뜻하기도 하는데 고구려의 고분벽화에서 흔적을 볼 수 있으며, 사찰의 벽화 등의 채색도 단청이다. 단청은 한국의 전통오방색과 오간색을 사용한 대표적인 전통 문양이다.

단 청

단청은 내용물의 내구성에 영향을 주어 방충이나 방습의 효과도 있었다. 단청은 장식용으로 문양과 그림을 오방정색(적, 청, 황, 백, 흑색)을 기본으로 하고 간색과 함께 단장한다. 건축물의 단청은 외부 기둥이나 난간 부분에는 붉은색을 채색하였고, 천정이나 추녀 안쪽으로 녹색으로 칠을 하고 끝 부분이나 귀퉁이 부분에 문양을 넣어 채색을 하였다. 전통 건축물의 주조색이라 할 수 있는 붉은색은 석간주, 녹색은 뇌록의 관용적인 전통 색명으로서 석간주와 뇌록의 색상은 우리나라 전통건축을 대표하는 색으로 꼽는데, 우리나라 어디에서나 볼 수 있는 소나무의 동체와 솔잎 색깔 때문으로 설명을 한다.

단청의 종류

단청에는 모루단청계의 연화머리초와 금모루단청계의 병(甁)머리초를 많이 사용하였는데 모루단청 무늬는 대들보 등의 부재 양쪽 끝과 기둥머리, 서까래 등의 귀퉁이를 채색한다.

(1) 가칠단청

문양이나 긋기를 생략하고 바탕칠만 하는 것. 뇌록가칠, 석간주가칠, 미색가칠, 고색가칠 등이 있다.

(2) 긋기단청

바탕색 도채(塗彩) 후 먹선과 분선으로 일정한 두께로 수평 또는 부재 형태대로 1.4cm 넓이 정도 이상의 선으로 긋기를 한 후 부연, 연목 마구리 및 화반, 익공 등의 초각을 한 곳에 문양을 넣는 단청이다.

▮ 가칠단청

▮ 긋기단청

(3) 모로단청

모루단청, 머리단청이라고도 한다. 건축부재 길이에 약 1/3 정도의 길이로 출초하여 문양을 넣는 것이 대체적인 수법이다. 도리 및 대량 등에는 양쪽에 각각 1/3씩의 문양을 넣고, 1/3 정도의 남는 부분(계풍)을 뇌록바탕에 상하(上下)로 긋기를 하고, 문양은 금단청보다 간략하게 하며, 휘의 종류는 인휘(人暉) 또는 늘휘를 주로 넣고 직휘(直暉)는 장단직휘, 하엽직휘, 먹직휘 등을 주로 넣는다.

(4) 금단청(錦丹靑)

모로단청보다 섬세하고 화려한 문양을 선택하며 계풍에는 금초를 넣으며 휘는 바자휘를 주로 사용하고 골팽이에 번엽을 넣기도 하며 직휘는 금문직휘(錦文直暉)를 주로 사용하고 장단직휘도 병행하고 있으며 황색을 넣을 위치에 금박(金箔)을 붙이기도 한다. 또한, 계풍 중앙에 풍혈(風穴)을 만들어 별화(別畵 : 용, 봉황, 학, 신수 및 화조, 산수화, 사군자, 인물 등 일반인식의 벽화 개념)를 넣기도 한다.

▮ 모로단청

▮ 금단청

(5) 금모로단청

금단청문양과 모로단청 문양이 절충하여 그려진 단청이다.

(6) 고색단청

신축건물, 보수건물 전체에 퇴색된 색상을 조채하여 도채한 단청이다.

(7) 얼금단청

금단청과 모로단청의 중간형식의 단청이며 계풍에
는 금초대신 무늬(뇌록바탕 이외의 색상을 도채하
고 그 위에다 도안 없이 화원의 의도대로 문양을
넣는 것)를 넣는 단청(금단청 문양을 얼기설기 넣는
단청)이다.

▌ 얼금단청

🔵 단청의 여러 문양

▌ 금문(錦紋)

▌ 머리초

▌ 주의(柱衣)초

▌ 부리초

▌ 반 자

CHAPTER
04

색채조화론

색채조화론(Color Harmony)

색채조화론은 배색을 통해서 미적인 원리를 규명하려는 학문이자, 배색의 관계에서 일관성있는 질서와 균형을 찾으려는 시도이다. 배색의 조화에서는 색상, 명도, 채도라는 색채의 차이가 기본이 되고, 특히 색상에 중점을 두고서 조화를 고려하는 경향이 강하다.

Tip! 하모니(Harmony)
> 그리스의 여신 하르모니아(Harmonia)에서 유래된 말이다. 사랑과 미의 여신 아프로디테와 전쟁의 신 마르스 사이에서 태어난 불륜아를 말한다. 이는 곧 전쟁 후의 화해로 해석된다.

셰브럴(M.E. Chevreul, 1786~1889)의 조화론

셰브럴의 동시대비의 법칙(1839)을 발표하면서 색의 배색으로 인하여 여러 가지 효과를 낼 수 있다는 이론을 펼쳤다. 동시대비의 원리, 도미넌트 컬러(주조색), 세퍼레이션 컬러(분리색), 보색대비의 조화와 같은 4가지의 원리가 있다.

(1) 유사의 조화

① 동일색상에 다른 색조를 이용하여 만든 색의 배색은 조화롭다.

② 유사색상에 유사한 색조를 이용하여 만든 색의 배색은 조화롭다.

③ 색유리를 통해 세상을 바라볼 때와 같은 도미넌트 색상에 의한 조화는 아름답다.

(2) 대조의 조화

① 동일색상 내에서 반대색조의 배색은 조화롭다.

② 유사색상 내에서 반대색조의 배색은 조화롭다.

③ 반대색상의 반대색조의 배색은 조화롭다.

저드(D. B. Judd, 1900~1972)의 조화론

저드는 많은 조화론을 정리하여 공통적으로 보이는 원리를 1955년도에 발표하였는데, 색채조화는 개인의 취향의 문제이며, 정서반응은 사람에 따라 다를 수 있다. 또, 동일인이라도 때에 따라 달라지며 우리들은 일상의 오래된 배색에 질려 조그만 변화에도 상당히 동요되는 경우가 있다. 그리고 평소 원래 무관심했던 색의 배합도 반복해서 보는 사이에 마음에 들게 되는 경우도 있다고 하면서 4가지 원칙을 지적하고 있다.

(1) 질서의 원리

색과 색 사이에 어떤 질서가 있을 때를 말한다. 색채조화는 색상이나 톤의 일정한 질서나 규칙이 있을 때 조화가 일어난다는 원리로써 오스트발트, 먼셀의 지각적 등보도성, NCS 시스템 등과 같은 색체계들이 모두 공통으로 규칙성을 보인다.

(2) 친근성의 원리

자연에서 느껴지는 익숙한 색의 원리에 맞는 배색을 말한다. 주로 루드의 색상의 자연연쇄와 같은 개념으로써 빛의 명암 계열이나, 단풍 혹은 자연계의 원리를 이용하는 배색은 조화롭다는 이론이다.

(3) 공통성의 원리

색상이나 색조에 공통적인 원리가 있는 배색을 말한다. 구성된 배색 사이에 색상이나 톤의 공통성이 있을 때를 말하며 지배적인 요소를 가지고 있는 것에 대하여 언급하였다.

(4) 명백성의 원리

애매함이 없고 색의 차이가 명료한 배색을 말한다. 색에서 특히 명도차이가 크게 나는 배색은 명료함을 주므로 조화롭다는 이론이다.

● 루드(O. N. Rood, 1831~1902)의 조화론

자연의 관찰을 통하여 자연 연쇄의 원리를 이용한 배색은 인간에게 가장 편안하고 익숙한 색의 조화라고 주장하였다.

색상의 자연연쇄(Natural Sequence of Hues)를 지킨 조화는 자연스러운 조화가 생긴다는 원리를 펼쳤다. 즉, 같은 색이라도 빛을 받은

> **핵심 플러스!**
>
> **루드의 조화론 특징**
> • 자연색이 보이는 효과를 적용하여 색상마다 고유의 명도를 갖는다고 주장
> • 광학적이론, 효시적이론, 보색이론 등에 관한 연구이다.

부분은 따뜻한 난색의 느낌으로 변하고, 어두운 그늘진 부분은 차가운 한색의 느낌처럼 색을 표현하면 조화로움이 생긴다는 원리이다.

⬤ 파버 비렌(Faber Birren, 1900~1988)의 조화론

색삼각형(Birren Color Triangle)이라는 개념도를 통해 조화론이 필요하다고 주장하였다.

(1) White-Tint-Color의 조화
Tint는 White와 Color를 모두 포함하는 색이므로 이 세 가지 조합은 조화롭다.

(2) Color-Shade-Black
이는 색채의 깊이와 풍부함이 있는 배색이다. 예 렘브란트의 그림

(3) Tint-Tone-Shade
색삼각형 중에서도 가장 세련되고 감동적인 배색이다. 레오나르도 다빈치의 명암법, 오스트발트의 음영 계열인 Shadow Series에 해당된다.

(4) White-Gray-Black
무채색들만의 자연스러운 조화이다.

(5) White-Color-Black
이 세 가지는 모두 잘 어울리며, 2차적인 구성과도 잘 융합되며 세련된 배색이다.

(6) Tint-Tone-Shade-Gray
색채의 미적 효과를 나타내는 데는 최저 7가지의 용어, 즉 톤(Tone), 흰색(White), 검정(Black), 회색(Gray), 순색(Color), 밝은 색조(Tint), 어두운 색조(Shade)가 필요하다.

▌ 비렌의 색삼각형

문-스펜서(P. Moon - D. E. Spencer)의 조화론

1944년 MIT공과대학의 교수였던 문(P. Moon)과 그의 조수인 스펜서(D. E. Spencer)는 과거의 색채조화론을 연구하여, 주로 먼셀 시스템을 바탕으로 한 색채조화론을 미국광학협회에 발표하였는데 이것을 문 - 스펜서의 조화론이라고 한다.

▌ 문-스펜서의 조화와 부조화의 범위

구 분	영역명	색상차	명도차	채도차
조 화	동 일	0~1j.n.d.	0~1j.n.d.	0~1j.n.d.
부조화	제1의 부조화함	1j.n.d.~7	1j.n.d.~0.5	1j.n.d.~3
조 화	유 사	7~12	0.5~1.5	3~5
부조화	제2의 부조화함	12~28	1.5~1	5~7
조 화	대 비	28~50	2.5~10	7 이상
부조화	현휘(眩輝)	–	10보다 큼	–

(1) 조화와 부조화

미적가치가 있는 것을 조화라고 부르고 좋은 배색을 위해서는 2색의 간격이 애매하지 않고, 오메가 색공간에 나타난 점이 기하학적 관계에 있도록 선택된 배색일 때 조화롭다고 하였다.

▌ 문-스펜서의 조화와 부조화의 범위

조 화	동일조화(Identity)	부조화	제1부조화(First Ambiguity)
	유사조화(Similarity)		제2부조화(Second Ambiguity)
	대비조화(Contrast)		눈부심(Glare)

▌ 먼셀 표색계에서 색상차에 의한 쾌, 불쾌의 범위

(2) 미도(美度, Aesthetic Measure)

① 미도의 계산

$$미도(M) = \frac{질서의\ 원리(Elementary\ of\ Order)}{복합성의\ 원리(Elementary\ of\ Complexity)} = 0.5 < 좋은\ 배색$$

② 균형 있게 선택된 무채색의 배색은 아름답다.

③ 동일 색상은 조화한다.

④ 색상과 채도를 일정하게 하고 명도만 변화시키는 경우 많은 색상을 사용할 때보다 미도가 높다.

요한네스 이텐(Johannes Itten)의 조화론

요한네스 이텐은 스위스의 화가이자 색채이론가였다. 그는 바우하우스에서 색채교육을 담당한 인물로도 유명한데 자신의 색채이론을 1961년 색채의 예술이라는 제목으로 집필하였다. 자신의 12색상환을 기본으로 2색배색, 3색배색, 5색배색, 6색배색 등의 조화를 전개하였다.

▌ 요한네스 이텐의 색상환

(1) 2색조화(Dyads)

색구의 중심을 중점으로 정반대의 위치에 있는 2색의 보색관계의 배색을 말한다.

▌ Dyads

(2) 3색조화(Triads)

12색상환에서 정삼각형의 정점에 해당하는 3색의 배색은 조화롭다. 또한, 2색의 관계에서 한 가지 색의 근접보색 2색의 조화 또한 3색조화에 해당된다.

▌ Triads

(3) 4색조화(Tetrads)

12색상환에서 정사각형의 정점에 해당하는 4색과 서로 보색인 두 쌍의 배색은 조화롭다.

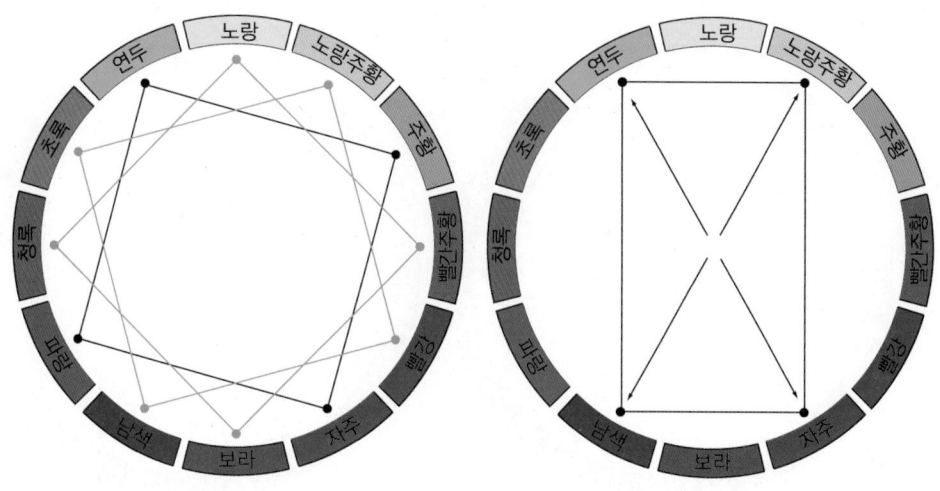

▌ Tetrads

(4) 5색조화(Pentads)

5각형에 위치한 5색과 3색조화에 흰색과 검정색을 더한 배색은 조화롭다.

▌ Pentads

(5) 6색조화(Hexads)

12색상환에 내접하는 정육각형의 정점에 해당하는 6색과 함께, 4색조화에 흰색과 검정색을 더한 배색은 조화롭다.

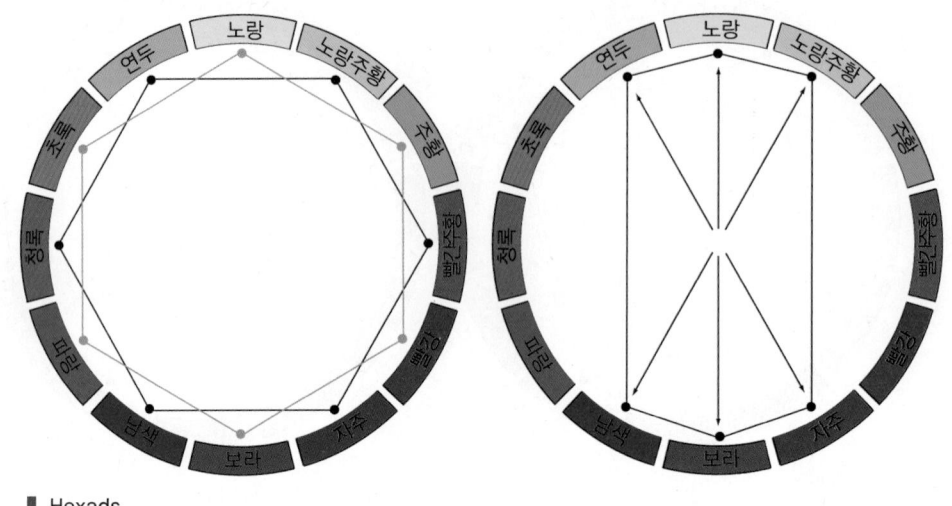

▌ Hexads

먼셀의 색채조화론

중요 먼셀은 균형의 원리를 색채조화의 기본이라고 여기고 중심점을 N5에 두었을 때 가장 조화로운 배색이 된다고 설명하였다.

(1) 중심점으로서의 N5에 무게중심이 잡혀진 배색은 조화롭다.

(2) 동일색상으로 명도나 채도의 정연한 간격으로 선택된 배색은 조화롭다.

(3) 중간채도인 채도 5의 반대색끼리는 같은 넓이로 배색할 때 조화롭다.

(4) 명도는 같고(특히 N5) 채도가 다른 반대색끼리는 약한 채도는 넓게, 고채도는 좁게 하면 조화롭다.

(5) 채도가 같으면서 명도가 다른 반대색끼리의 배색을 회색척도를 기준으로 정연한 간격으로 배색할 때 조화롭다.

(6) 명도와 채도가 모두 다른 반대색끼리의 배색을 회색의 척도를 기준으로 정연한 간격으로 배색할 때 조화롭다.

(7) 인접색상 또는 근접보색과 같이 서로 보색관계에 있지 않은 색들 또한 위의 법칙에 맞게 배색하게 되면 조화로움을 얻을 수 있다.

(8) 색채의 연속이 있는 그라데이션의 배색은 조화롭다.

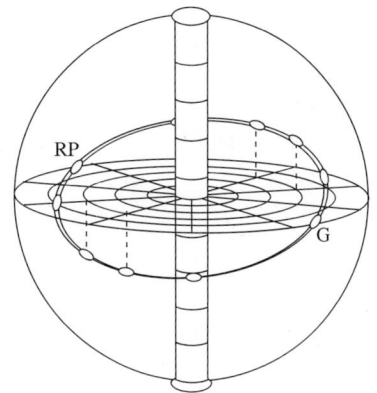

┃ 먼셀 색입체를 응용한 타원형의 경로

오스트발트의 색채조화론

중★요 오스트발트의 색채체계는 매우 조직적이기 때문에 배색의 방법이 명쾌하다. 조화란 질서와 같다고 언급하면서 매우 명쾌하고 조직적인 조화론을 펼쳤다.

(1) 등백 계열의 조화는 백색량이 같은 계열의 조화이다.

(2) 등흑 계열의 조화는 흑색량이 같은 계열의 조화이다.

(3) 등순 계열의 조화는 순색량이 같은 계열의 조화이다.

(4) 등색상 계열의 조화는 색상은 같고 가치가 다른 색들의 조화이다.

(5) 등가색환에서의 조화는 백색량과 흑색량이 같고 색상이 다른 계열의 조화이다.

(6) 유채색과 무채색의 조화는 어떤 색과 그 색을 포함하는 등백색 또는 등흑색의 회색 계열의 조화이다.

┃ 오스트발트 조화의 예

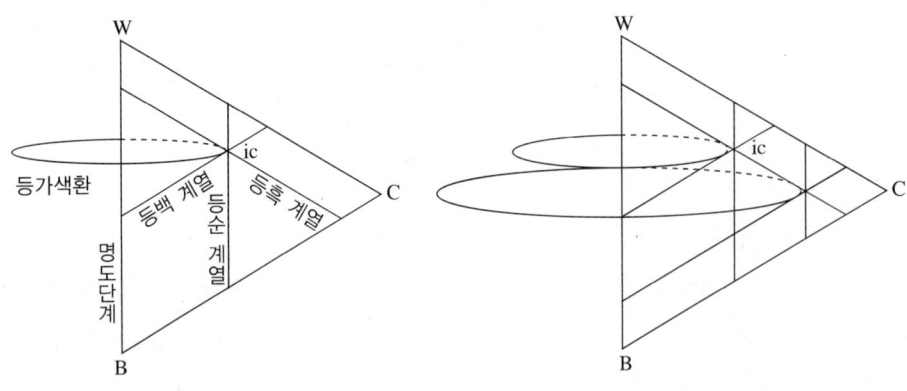

■ 오스트발트 조화의 예

(7) 어떤 순색과 검정, 흰색은 조화된다.

(8) 색상의 조화

■ 등가색상환에서의 조화

배색기법

⬤ 테마 컬러(Theme Color, 기준색, 베이스 컬러)

색채표현을 중심의 색으로 표현하는 기법으로써 전체 색감에 주제가 되는 색이 테마 컬러이다.

⬤ 분리효과에 의한 배색(Separation Color)

배색의 관계가 모호하거나, 대비가 너무 강한 경우 색과 색 사이에 분리색을 삽입하는 방법이다. 주로 무채색(흰색, 검정, 회색)을 이용하는데 금속(메탈색)을 쓰는 경우도 있다.

예 스테인드글라스, 애니메이션, POP 광고

┃ 스테인드글라스

🔵 강조효과에 의한 배색(Accent Color)

도미넌트 컬러와 대조적인 색상이나 톤을 사용하여 강조한다.
Accent란 돋보이게 하는, 눈에 띄게 하는 등의 의미로써, 단조
로운 배색에 대조적인 색을 소량 첨가하여 전체적으로 돋보이
게 하고 개성을 부여하는 기법이다. 세퍼레이션 컬러는 도미넌
트 컬러를 돋보이게 하기 위해 첨가하는 보조역할이라면, 악센
트 컬러는 도미넌트 컬러와 대조적인 색상이나 톤을 사용함으
로써, 주목성이나 초점 등을 강조하는 포인트를 부여한다는
점이 특징이다.

▌ 악센트 효과에 의한 배색

🔵 반복효과에 의한 배색(Repetition)

2개 이상을 사용하여 일정한 질서를 주는 배색 방법으로 통일감을 부여한다. 이 기법은 2색 이상을
사용하여 통일감이 배제된 배색으로 일정한 질서를 기본으로 하여 조화를 이루는 방법이며, 템포가
느껴지거나 리듬감이 증가된다.

예 체크, 바둑판무늬, 타일의 배색 등

▌ 반복효과에 의한 배색

● 연속효과(Gradation)에 의한 배색

점진적인 효과와 색으로 율동감, 색상, 명도, 채도 등 다양하게 구성할 수 있다. 색채의 조화로운 배열에 의해 시각적인 유목감을 주는 배색법을 그라데이션 배색이라고 하며, 색상, 명도, 채도, 톤의 그라데이션으로 구분한다.

▌ 그라데이션 효과

▌ 연속효과

● 톤온톤(Tone on Tone)

(1) 톤온톤이란, 톤을 겹치다는 의미로서 동일색상으로 그 톤의 명도차를 비교적 크게 설정하는 배색을 말한다. 보통 동색 계열의 농담배색으로 밝은 베이지 + 어두운 브라운 또는 밝은 물색 + 감색 등이 그 전형적인 예이다.

(2) 색상은 동일, 인접, 유사의 범위에서 선택하고, 톤의 선택은 특히 명도차에 유의하여 유사톤에서 대조톤에 이르는 범위에서 고르도록 한다.

● 톤인톤(Tone in Tone)

(1) 동일색상이나 인접 또는 유사색상 내에서 톤의 조합이다.

(2) 색상을 인접이나 유사색상 내에서 고르는 것이 원칙이나 최근 유럽이나 미국의 패션분야에서는 톤은 동일하되 색상에 대해서는 제약이 없이 비교적 자유롭게 사용되는 경우가 많아졌다. 여기에서는 톤의 차가 비슷한, 특히 명도차가 가까운 배색 전반을 톤인톤이라 한다.

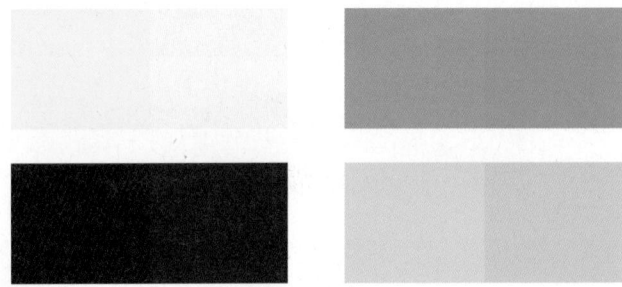

● 토널(Tonal) 배색

배색의 느낌은 톤인톤 배색과 비슷하지만, 중명도 · 중채도의 색상을 사용하고 다양한 색상을 사용한다는 점이 다르다. 토널 배색은 톤의 형용사형으로 색의 어울림, 색조라는 뜻이다. 토널 배색은 도미넌트 톤 배색이나 톤인톤 배색과 같은 종류이지만, 특히 중명도, 중채도의 중간색 계열의 소프트 덜(Soft Dull) 톤을 이용한 배색기법을 말한다. 수수하고 절제된 이미지를 주는 것이 특징이다.

◑ 까마이외(Camaieü)

동일한 색상, 명도, 채도 내에서 약간의 차이를 이용한 배색. 색상차와 톤의 차가 거의 근접한 애매한 배색기법으로 구름이나 안개에 싸여 희미한 광경이나 조개껍질 세공의 카메오 절단면 등이 까마이외 배색의 특징이다.

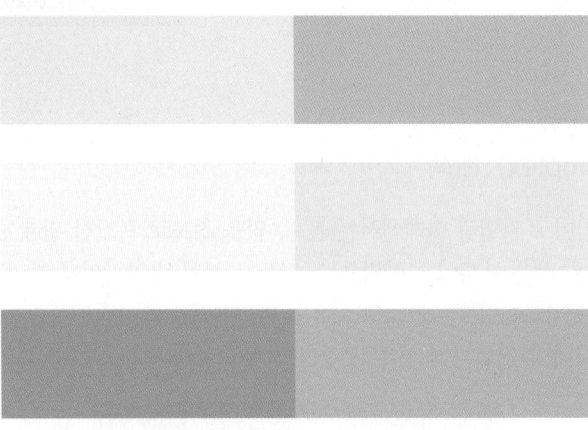

▮ 까마이외

◑ 포까마이외(Faux Camaieü)

까마이외 배색에 색상과 톤에 약간의 변화를 준 배색방법이다. 포까마이외 배색의 포(Faux)는 프랑스어로 모조품 또는 가짜라는 의미로 까마이외 배색이 거의 동일 색상인 것에 비해 색상과 톤에 약간의 변화를 준 배색이다. 전통적으로는 톤의 차이나 색상차이가 적어 온화한 느낌의 배색을 총칭하며 이질적인 소재를 조합함으로써 생기는 미묘한 색의 효과를 가리키기도 한다.

▮ 포까마이외

◐ 멀티컬러(Multicolor) 배색

채도가 높은 톤에서 다양한 색상을 이용하여 배색하는 것, 적극적이고 활기찬 배색효과를 준다.

◐ 콤플렉스(Complex) 배색

복잡한이라는 의미로 자연광 아래에서는 볼 수 없을 정도로 복잡한 관계에 있는 배색을 말한다. 자연의 색의 경우 밝은 부분이 노란빛으로, 어두운 부분이 파랑이나 보라빛으로 지각되며 이를 응용한 화파가 인상파이다. 본래 순색 고유의 밝기/어둡기와 반대로 명도감을 나타내어 배색한 것을 말한다. 시대의 전환기에 자주 등장하고 올리브색이나 카키색 등의 예가 그것이다.

◐ 주조색, 보조색, 강조색

면적비례에 따라 주조색 70% 이상, 보조색 20~30%, 강조색 5~10%로 배색하는 것을 말한다.

◯ 비콜로(Bicolore) 배색

국기의 배색에서 나온 기법으로 하나의 면을 2가지 색으로 배색한다. 주로 강한 색이 사용되며, 대부분 흰색과 채도가 높은 Vivid 톤의 색상을 사용하기 때문에 분명한 대비효과와 단정된 느낌을 준다. 비콜로란 프랑스어로 2색이라는 의미로 영어로는 바이컬러(Bicolor)와 뜻이 같다.

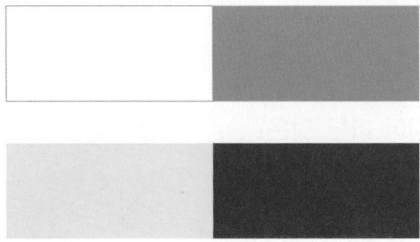

◯ 트리콜로(Tricolor) 배색

하나의 면을 3가지 색으로 배색하는 것으로, 트리(Tri)는 프랑스어로 3을 의미하며 콜로(Colore)는 색을 가리킨다. 대표적인 예로서 프랑스 국기나 독일 국기를 들 수 있다. 변화와 리듬, 적당한 긴장감을 주고 3색의 색상이나 톤의 조합에 명쾌한 대비가 표현된다는 점이 특징이다.

PART 05 문제풀어보기

01 다음 중 혼색계의 장점이 아닌 것은?

[산업기사]

① 환경을 임의로 선정하여 측정할 수 있다.
② 정확한 측정을 할 수 있다.
③ 색표계 간에 정확히 변환시킬 수 있다.
④ 수치로 구성되는 기기가 없어도 된다.

해설 ④ 수치로 표시되므로 반드시 기기가 있어야 하는 단점을 가진 것이 혼색계이다.

02 다음의 설명 중 현색계의 장점으로 들 수 있는 것은?

[산업기사]

① 색채측정 환경을 임의로 설정하여 측정할 수 있다.
② 조색, 오차검사 등에 적합한 규정을 적용할 수 있다.
③ 색편의 배열 및 개수를 용도에 맞게 조정할 수 있다.
④ 색표계 간에 정확한 변환이 가능하다.

해설 ①·②·④는 모두 혼색계의 장점에 관한 내용이다.

03 다음 중 대표적인 현색계가 아닌 것은?

[산업기사]

① Munsell 색체계
② CIE 표준표색계
③ DIN 색표계
④ NCS 색체계

해설 CIE 표준표색계는 대표적인 혼색계이다.

04 다음 중 혼색계의 설명으로 옳은 것은?

[산업기사]

① 심리·물리적인 빛의 혼색실험에 기초를 둔 표색계이다.
② 면셀 표색계가 가장 대표적인 것이다.
③ 물체의 색채를 표시하는 체계로 표준색표의 번호나 기호를 붙인다.
④ 색지각의 심리적인 속성인 색상, 명도, 채도에 따라 행해지는 체계이다.

해설 ② CIE 표색계가 가장 대표적인 것이다.
③ 물체의 색채를 분광광도계를 사용하여 표시하는 체계로 수학적인 수치를 사용한다.
④ 수치로 구성되어 색의 지각적인 감각이 없지만 명확성과 색차의 측정기준에서 실제적으로 활용된다.

정답 1 ④ 2 ③ 3 ② 4 ①

05 색의 세계를 이해하기 위해 공통적으로 제시되고 있는 색입체의 설명으로 옳은 것은? [산업기사]

① 색의 3속성에 따라 유채색만을 계통적으로 배열한 것이다.
② 색의 3속성은 각각 다른 속성에 관계없이 독립적인 성질을 가지고 있다.
③ 색의 3속성을 계통적으로 배열한 것으로 모든 색입체의 형태는 동일하다.
④ 채도축을 중심에 세우고 그 주위에 색상을 스펙트럼 순으로 둥글게 배열한다.

해설
① 색의 3속성에 따라 유채색과 무채색까지 계통적으로 배열한 것이다.
③ 색의 3속성을 계통적으로 배열한 것으로 모든 색입체의 형태는 다르다.
④ 명도축을 중심에 세우고 그 주위에 색상을 스펙트럼 순으로 둥글게 배열한다.

06 먼셀 색상에서 5R보다 큰 수인 빨강 (7.5R)의 설명으로 가장 옳은 것은? [산업기사]

① 노란색을 띤 빨강이다.
② 자주색을 띤 빨강이다.
③ 진한 빨강을 뜻한다.
④ 연한 빨강을 뜻한다.

해설
시계방향인 오른쪽으로 갈수록 노랑(Yellow)이 가미된 빨강을 의미한다.

07 다음 중 먼셀(Munsell) 3속성에 의한 표시 기호 1.5Y 5.0/5.5와 가장 유사한 관용색명은? [산업기사]

① 개나리색(Chrome Yellow)
② 세피아(Sepia)
③ 황토색(Yellow Ochre)
④ 카키(Khaki)

해설
① 개나리색(Chrome Yellow) : 5Y 8.5/14
② 세피아(Sepia) : 10YR 2/2
③ 황토색(Yellow Ochre) : 10YR 5/10

08 먼셀 기호표 N9는 다음 중 어느 색에 가장 가까운가? [산업기사]

① 회 색 ② 흰 색
③ 검은색 ④ 중간회색

해설
Neutral 뒤의 숫자가 작을수록 어두운 명도의 무채색을 말하고 숫자가 10에 가까울수록 반사율이 높은 흰색에 가까운 명도이다.

09 다음 중 먼셀 기호 7P 5/5와 가장 가까운 색은? [산업기사]

① 부드러운 푸른 보라색
② 짙은 보라색
③ 새뜻한 보라색
④ 칙칙한 빨강 기미의 보라색

해설
보라색 중에서도 자주색감을 띠는 보라색에 명도 5, 채도 5인 색은 '칙칙한'이라는 톤의 수식어가 알맞다.

10 먼셀 표색계의 특징에 관한 설명 중 옳은 것은? [산업기사]

① 색각이론 중 헤링의 반대색설을 채용하여 24색상환을 사용하였다.
② 1905년 미국의 화가이자 색채연구가인 먼셀이 측색을 통해 최초로 정량적 표준화를 시도한 것이다.
③ 새로운 안료의 개발 등으로 인한 표준색의 범위확장을 허용하는 색나무(Color Tree) 개념을 가지고 있다.
④ 채도는 중심의 무채색 축을 0으로 하고 수평방향으로 10단계로 구성하여 그 끝에 스펙트럼상의 순색을 위치시켰다.

 해설
① 그라스만의 3속성의 이론을 계승하여 색상, 명도, 채도의 분류로 체계를 만들었다.
② 1905년 미국의 화가이자 색채연구가인 먼셀이 인간의 시감과 지각적 등보도성에 따라 색체계를 고안하였다.
④ 채도는 중심의 무채색 축을 0으로 하고 수평방향으로 2단계씩 변화하도록 하여 그 끝에 스펙트럼상의 순색을 위치시켰다.

11 다음 먼셀 표색계의 구조에 대한 설명으로 옳은 것은? [산업기사]

① 10색상을 기본으로 한다.
② 명도는 14단계로 구성한다.
③ 채도는 11단계로 구성한다.
④ 먼셀 기호의 표기법은 H C/V이다.

해설
② 명도는 이상적인 흑색을 0으로, 이상적인 백색을 10으로 하여 밝기의 단계가 등간격이 되도록 구분하였다. 눈으로 확인할 수 있는 단계는 1.5~9.5의 값으로 표현되고 있다.
③ 채도는 색상마다 다른 단계로 구성된다.
④ 먼셀 기호의 표기법은 H V/C이다.

12 지각색을 체계화하여 표시하는 방법으로 한국, 일본, 미국 등에서 표준체계로 사용되고 있는 것은? [산업기사]

① 먼셀 표색계
② NCS 표색계
③ P.C.C.S 표색계
④ 오스트발트 표색계

해설
② NCS 표색계 : 스웨덴 국가규격
③ P.C.C.S 표색계 : 일본 색연배색체계
④ 오스트발트 표색계 : 독일의 국가규격

13 먼셀 표색계의 기본 5색상이 아닌 것은? [기사]

① 연 두 ② 보 라
③ 파 랑 ④ 노 랑

해설
기본 5색상은 Red, Yellow, Green, Blue, Purple 이다.

14 다음 먼셀 표기법에 의한 기호의 설명 중 옳은 것은? [기사]

① 9R 9/3 – 자주기미를 띤 채도 9, 명도 3의 빨강이다.
② 2Y 5/9 – 주황기미를 띤 명도 5, 채도 9의 노랑이다.
③ 1GY 7/7 – 초록기미를 띤 명도 7, 채도 7의 청록색이다.
④ 8BG 1/3 – 채도 1, 명도 3의 밝고 짙은 청록색이다.

해설
① 주황기미를 띤 명도 9, 채도 3의 빨강이다.
③ 노랑기미를 띤 명도 7, 채도 7의 연두색이다.
④ 명도 1, 채도 3의 어둡고 짙은 청록색이다.

15 먼셀 기호 5YR 8.5/13에 대한 해석 중 옳은 것은? [기사]

① 명도는 8.5이다.
② 색상은 붉은 기미의 보라이다.
③ 채도는 5/13이다.
④ 색상은 YR8.5이다.

해설 ② 색상은 주황이다.
③ 채도는 13이다.
④ 색상은 어느 쪽으로도 치우치지 않는 주황을 뜻한다.

16 먼셀 표색계의 색채표기법은? [산업기사]

① S3040-Y50R
② S5000-N
③ 5pg
④ 5YR 8/13

해설 색상 명도/채도의 순서로 표기한다.
① NCS 색상표기법
② NCS 시스템의 무채색의 표기법
③ 오스트발트 표기법

17 먼셀은 무채색축을 기준으로 한 자신의 색입체를 무엇이라 하였는가? [산업기사]

① Color Tree
② Color Solid
③ Color Body
④ Color Triangle

해설 새로운 안료의 개발로 추가된다는 의미로 '나무가 가지를 뻗는다'는 Tree의 개념을 도입하였다.

18 먼셀의 기본 색상기호는? [산업기사]

① C, M, Y
② R, G, B
③ Y, B, G, R
④ R, Y, G, B, P

해설 R, Y, G, B, P를 기본색으로 하고 그 중간색인 YR, GY, BG, PB, RP를 합하여 총 10색상을 기본색으로 정하였다.

19 먼셀 색입체를 수평으로 절단하면 중심 축의 회색 주위에 나타나는 모양은? [산업기사]

① 같은 명도의 여러 색상
② 같은 채도의 여러 색상
③ 같은 색상의 채도 변화
④ 같은 색상의 같은 채도

해설 수평으로 절단된 기준이 되는 동일 명도를 확인할 수 있고, 그 명도선상의 모든 색상의 채도의 흐름을 확인할 수 있다.

20 색각의 생리·심리 원색을 바탕으로 하는 오스트발트 표색계에서 사용하는 색채표시방법은? [산업기사]

① S2030-Y90R
② 20lc
③ 4YR4/10
④ 3 : yR

해설 오스트발트의 표기방법은 색상기호, 백색량, 흑색량의 순서로 표기한다. 즉, 색상은 20이고, 백색량 8.9, 흑색량은 44이다.

21 오스트발트의 색채조화 원리가 아닌 것은? [산업기사]

① 등백 계열의 조화
② 등흑 계열의 조화
③ 등보 계열의 조화
④ 등가색환의 조화

해설 오스트발트의 색채조화의 원리에는 등백 계열의 조화, 등흑 계열의 조화, 등순 계열의 조화, 등가색환 계열의 조화 등이 있다.

22 다음 중 오스트발트 표색계의 색입체를 구성하는 기본색상의 수는? [산업기사]

① 10 ② 18
③ 24 ④ 40

해설 오스트발트의 기본색상은 헤링의 반대색상인 Yellow, Ultramarine Blue, Red, Sea Green을 중심으로 Orange, Purple, Turquoise, Leaf Green이 해당되며 이것을 3등분하여 총 24색상으로 구성된다.

23 오스트발트의 색채조화론의 기본개념은? [산업기사]

① 조화란 유사한 것을 말한다.
② 조화란 질서가 있을 때 나타난다.
③ 조화란 대비와 같다.
④ 조화란 중심을 향하는 운동이다.

해설 오스트발트의 기본원리는 '질서'의 원리이며 규칙적인 조화를 가장 중요시하였다.

24 오스트발트 표색계에 대한 설명이 잘못된 것은? [기사]

① Y, R, B, G의 4원색을 기준으로 한 24색상환이 있다.
② 명도와 채도를 따로 분리하여 표시한다.
③ 색삼각형에서 모든 색상의 동일 순도를 가진 색은 같은 위치에 있다.
④ 색입체는 정삼각 구도의 사선배치로 이루어져 있다.

해설 ② 명도와 채도를 따로 분리하여 표시하지 않고, 백색량, 흑색량을 표시하고 나머지 순색량은 전체 100% 양에서 예측할 수 있도록 고안되었다.

25 오스트발트의 색채조화론과 관련 있는 것은? [기사]

① 균형이론(Balance Weight)
② 동일조화(Identity)
③ 등순 계열(Isochroma Series)조화
④ 미도(Aesthetic Measure)조화

해설 ① · ② · ④는 모두 문-스펜서의 조화론과 관계있는 문항이다.

26 오스트발트 표색기호 17lc에 대한 설명으로 옳은 것은? [기사]

① 17은 명도, lc는 색상기호를 의미한다.
② 색상 17, 명도 l, 채도 c의 색을 의미한다.
③ 17은 색상기호, lc는 백색량, 흑색량을 의미한다.
④ 색상기호- 흑색량 – 백색량의 순서를 의미한다.

해설 색상기호, 백색량을 나타내는 알파벳 기호, 흑색량을 나타내는 알파벳 기호의 순서로 표기한다.

27 오스트발트의 조화론에 관한 설명 중 옳은 것은? [기사]

① 조화란 통일과 변화라고 하였다. 매우 감각적이며 배색의 처리방법이 정량적이고 단순하다.

② 등백 계열에 속한 색들은 순색의 양은 다르나 시각적으로 순도가 같아 보이는 색들이다.

③ 두 가지 이상의 색 사이의 합법적인 관계일 때 이 색채들을 조화색이라 한다.

④ 마름모꼴 조화는 인접 색상면에서만 성립되며, 등차색환 조화와 사횡단 조화가 나타난다.

 ① '조화란 곧 질서'라고 하였다. 매우 논리적이고 기계적이면서도 규칙성이 있는 체계이다.
② 등백 계열에 속한 색들은 모두 백색의 양이 같은 계열의 색이다.
④ 마름모꼴 조화는 보색색상 면에서 성립되며, 등가색환 조화와 사횡단 조화라고도 한다.

28 오스트발트 색입체의 설명 중 틀린 것은? [산업기사]

① 일그러진 비대칭 형태이다.

② 정삼각 구도의 사선배치로 이루어진다.

③ 복원추체이다.

④ 색상환에서 마주 보는 색은 서로 보색 관계이다.

 ① 백색량과 흑색량, 순색량의 일정한 비율로 형성된 입체로 쌍원추체 또는 복원추체의 형태를 가지고 있다.

29 오스트발트 표색계의 단점에 관한 설명 중 옳은 것은? [산업기사]

① 각 색상들이 규칙적인 틀을 가지지 못해 배색이 용이하지 못하다.

② 표기방법이 실용적이지 못해 활용이 곤란하다.

③ 색상별로 채도 위치가 달라 배색에 어려움이 있다.

④ 인접색과의 관계를 절대적 개념으로 표현하였다.

 ① 각 색상들이 규칙적인 틀을 가지고 있어 동색조의 색을 선택하기 편리하다.
③ 먼셀 표색계와 비교하여 직관적이지 못해 이해하기 어려운 점이 사실이다.
④ 현실에는 존재하지 않는 세 가지의 이상적인 정점이 되는 색의 혼합비율로 나타낸 체계이다.

30 다음 중 혼합하는 색량의 비율에 의해 만들어진 색체계는? [산업기사]

① 오스트발트 표색계

② 먼셀 표색계

③ ISCC-NBS 색명법

④ NCS 표색계

 색량의 비율을 알파벳을 하나씩 건너 뛰어 총 a, c, e, g, i, l, n, p의 8가지의 기호를 붙여 표시한다.

31 오스트발트 표색계에 대한 설명이 아닌 것은? [산업기사]

① 헤링의 반대색설을 기초로 한다.

② 보색개념의 24색상환으로 이루어져 있다.

③ W + B + C = 100

④ 색상, 명도, 채도의 3속성으로 나누어 표시한다.

해설 ④ 먼셀 표색계는 색상, 명도, 채도의 3속성으로 나누어 표시한다.

32 오스트발트 체계론의 기본색상에 속하지 않는 것은? [산업기사]

① Red
② Yellow
③ Magenta
④ Purple

해설 오스트발트의 기본색상은 Yellow, Ultramarine Blue, Red, Sea Green이다.

33 오스트발트 조화론의 기본개념은? [산업기사]

① 대 비
② 질 서
③ 자 연
④ 감 성

해설 오스트발트 조화론에서 조화란 '질서'가 있을 때 나타난다고 하였다.

34 오스트발트 표색계의 설명 중 틀린 것은? [산업기사]

① 세 가지 요소 중에는 모든 빛을 흡수하는 이상적 흑색이 있다.
② 세 가지 요소 중에는 빛을 완만히 반사하는 회색이 있다.
③ 세 가지 요소 중에는 모든 빛을 반사하는 이상적 백색이 있다.
④ 세 가지 요소 중에는 이상적 순색이 있다.

해설 ② 세 가지 요소 중에는 빛을 완전히 반사하는 흰색, 빛을 완전히 흡수하는 검정, 특정 파장영역만을 완전히 반사하는 순색이라는 세 가지 요소를 가정하였다.

35 스웨덴의 NCS 표색계의 색표기 방식에 따라 표기한 유채색 중 가장 비슷한 색의 쌍은? [기사]

① 1020-Y90R, 1030-Y90R
② 2030-Y50R, 2030-B50G
③ 1020-R50B, 2070-R20B
④ 6030-R50B, 1020-R10B

해설 색상의 기호에서 흑색량이 10%로 같고, 순색의 비율 또한 20%, 30% 정도로 비슷하면서도 색상이 같은 ①의 Y90R이 가장 비슷한 색의 조합에 해당된다.

36 S3020-Y90R에 대한 해석으로 옳은 것은? [산업기사]

① 대상색에서 유채색도가 50%의 비율
② 대상색에서 검정색도가 30%의 비율
③ 대상색에서 하얀색도가 20%의 비율
④ 유채색도 C에서 노랑은 90%, 빨강은 10%의 비율

해설 S3020-Y90R이란 흑색량 30%, 순색량 20%, 나머지 50%는 흰색을 의미한다. 순색인 20%는 다시 90%의 빨강과 10%의 Yellow가 섞인 색이라는 의미이다.

37 NCS 표색계를 개발한 색채연구소가 있는 나라는? [산업기사]

① 미 국
② 일 본
③ 스웨덴
④ 프랑스

해설 NCS는 스웨덴의 국가규격으로써 색에 대한 인간의 감정의 자연스러운 시스템을 말한다.

38 NCS 표색계에서 S1020-Y80R로 표기하였을 경우 틀린 설명은? [산업기사]

① 10%의 검정색도
② 20%의 유채색도
③ 빨간색도 80%를 가진 노란색
④ 80%의 노란색도를 가진 빨강

해설 ④ 20%의 노란색도를 가진 빨강

39 NCS 색체계는 빨강, 노랑, 초록, 파랑 외에 두 가지를 추가하고 있다. 그 두 가지는? [산업기사]

① 흰색, 검정
② 흰색, 보라
③ 보라, 검정
④ 자주, 보라

해설 인간이 구별할 수 있는 가장 기초적인 여섯가지의 기본색을 흰색, 검정, 노랑, 빨강, 파랑, 녹색으로 규정하였고, 모든 색은 이 6가지색에 기본을 두고 있다.

40 색공간 읽는 법으로 옳은 것은? [산업기사]

① L*a*b* 색공간에서 L* 채도, a*와 b*는 색도좌표를 나타낸다.
② +a*는 빨간색 방향, +b*는 파란색 방향이다.
③ 중앙은 완전 백색이다.
④ +a*는 빨간색 방향, -a*는 노란색 방향이다.

해설 ① L*a*b* 색공간에서 L* 명도, a*와 b*는 색상과 채도를 나타낸다.
② +a*는 빨간색 방향, +b*는 노란색 방향이다.
④ +a*는 빨간색 방향, -a*는 녹색 방향이다.

41 국제조명위원회가 1931년 발표한 CIE 표준표색계에서 제시하고 있는 색도도를 바르게 설명한 것은? [기사]

① 말발굽형의 바깥둘레에 나타난 모든 색은 스펙트럼의 순수파장의 색이다.
② 색도도 내의 임의의 두 점을 잇는 직선을 그을 때, 그 직선의 양 끝 색은 서로 보색이다.
③ 색도도 내의 임의의 한 점은 혼합색을 나타내며, 밝기와 포화도를 함께 읽을 수 있다.
④ 색도도 바깥둘레의 한 점과 백색점(C)을 잇는 선 위에는 포화도만으로 된 색의 변화가 나타난다.

해설 ① 말발굽형의 바깥둘레에 나타난 모든 색은 스펙트럼의 순수파장의 색과 함께 스펙트럼에는 나타나 있지 않지만 빛의 혼색으로 나타나는 자주 궤적 또한 표시되고 있다.
② 색도도 내의 임의의 두 점을 잇는 직선을 그을 때, 그 직선의 양 끝색은 꼭 보색관계라고 볼 수만은 없다.
③ 색도도 내의 임의의 한 점은 혼합색을 나타내며, 색상과 포화도를 나타낼 수 있다.

42 CIE 표색계에서 내부의 궤적선은 무엇의 변화를 나타내는가? [산업기사]

① 색온도
② 색 상
③ 명 도
④ 반사율

해설 CIE에서 1960년에 흑체가 일정 온도마다 정해진 빛을 낸다는 것을 표시한 것을 등온도선이라고 하는데, 이러한 흑체 궤적을 UCS 색도그림 위에 완전 방사체 궤적에 직교하는 직선 또는 이것을 다른 적당한 색도 그림 위에 변환시킨 것을 등색온도선이라고 한다.

43 1931년 국제조명위원회(CIE)에서 제안한 CIE 표준표색계의 설명으로 적당한 것은?　[산업기사]

① 헤링(Hering)의 반대색설을 바탕으로 한다.

② 가법혼색의 원리를 적용하고 있다.

③ 지각색을 바탕으로 한 현색계의 시스템이다.

④ 빨강, 노랑, 파랑의 3색을 기본자극으로 한다.

> **해설** ① NCS의 표색계에 대한 설명이다.
> ③ 색을 정량화된 수치로 나타낸 혼색계의 대표적인 시스템이다.
> ④ 빨강, 초록, 파랑의 3색을 기본자극으로 한다.

44 색을 표시하는 표색계로서 빛의 혼색실험에 기초를 두고 있으며, 현재 측색학의 대종을 이루는 혼색계의 대표적인 것은?　[기사]

① NCS 표색계

② 먼셀 표색계

③ CIE 표색계

④ 오스트발트 표색계

> **해설** CIE 표색계는 심리·물리적 빛의 혼색실험에 기초한 R, G, B 3원색의 혼합비율에 따라 색을 표시하며, 색의 3요소인 광원, 물체, 관측자(눈)에 대한 표준화를 바탕으로 감각적인 색을 심리·물리적인 양으로서 계측·표시할 수 있어 색을 과학적으로 취급하기에 적합하다.

45 가법혼색의 원리를 적용시킨 표색계는?　[산업기사]

① 먼셀 표색계　② RAL 표색계

③ NCS 표색계　④ XYZ 표색계

> **해설** 혼색계의 대표적인 시스템은 XYZ, Yxy, CIE LAB, CIE LUV 등이 있다.

46 다음 중 CIE 색도도에 대한 설명으로 잘못된 것은?　[산업기사]

① 흑색광 C점은 색도도의 중앙에 위치한다.

② 색도도 안에 있는 한 점은 혼합색을 나타내며, 순수파장의 색은 말발굽형의 바깥둘레에 나타낸다.

③ 어떤 한 점의 색에 대한 보색은 중심의 C점을 연장한 말발굽형의 바깥둘레에 있다.

④ 색도도 내의 두 점을 잇는 선 위에는 두 점을 혼합하여 생기는 색의 변화가 늘어서 있다.

> **해설** ① 백색광 C점은 색도도의 중앙에 위치한다.

47 PCCS(Practical Color Coordinate System) 톤의 분류에서 기호 d의 의미는?　[기사]

① 칙칙한　② 연 한

③ 어두운　④ 강 한

> **해설** ① dull - d
> ② light - lt
> ③ dark - dk
> ④ strong - s

48 다음 중 JIS에 대한 설명으로 옳은 것은?

[기사]

① 일본색채규격
② 일본실용배색 시스템
③ 일본산업규격
④ 일본교육규격

해설 JIS란 일본공업규격 혹은 산업규격으로 Japanese Industrial Standards의 약자이다.

49 미도에 의한 색채조화론을 연구한 사람은?

[산업기사]

① 저 드
② 람포드
③ 문-스펜서
④ 루 드

해설 아름다움의 정도를 미도라고 하는데, 문-스펜서는 색의 좋고 나쁨을 수치화시키고자 하였다.

50 문과 스펜서의 조화이론에 들지 않는 것은?

[산업기사]

① 동등의 조화
② 유사의 조화
③ 불명료의 조화
④ 대비의 조화

해설 조화에는 동일조화, 유사조화, 대비조화가 있고, 부조화의 영역에도 제1부조화, 제2부조화, 눈부심이 속하게 된다.

51 색의 배색에서 색채의 면적이 미치는 영향을 고려하여 "저채도의 약한 색은 면적을 넓게, 고채도의 강한 색은 면적을 좁게 해야 균형이 맞는다"는 원칙을 정량적으로 이론화한 색채조화론은? [산업기사]

① 문-스펜서(Moon-Spencer)의 색채조화론
② 오스트발트(Ostwald)의 색채조화론
③ 저드(Judd)의 색채조화론
④ 셰브럴(Chevreul)의 색채조화론

해설 **문-스펜서의 색채조화론**
• 과거의 색채조화론 연구 후 먼셀 시스템을 기본으로 하는 색채조화론 발표
• 조화의 종류를 동일, 유사, 대비의 조화로 분류하고, 애매모호한 배색은 부조화로 분류
• 작은 면적의 강한 색과 근 면적의 약한 색은 어울린다는 면적효과 주장
• 조화와 부조화의 관계를 미도 계산(M = O/C)으로 산출하는 방법 고안

52 저드(D. Judd)에 의해 제시된 색채 조화의 원리 중 '색의 체계에서 규칙적으로 선택된 색들의 조합은 대체로 아름답다'라는 성질에 해당되는 것은? [기사]

① 친밀성의 원리
② 비모호성의 원리
③ 유사의 원리
④ 질서의 원리

해설
④ 체계적이고 질서 있는 색채계획과 규칙에 의한 배색일 때 색채조화를 이룰 수 있다.
① 자연계의 색으로 일반 사람들이 쉽게 색을 접할 수 있거나 익숙해져 있는 배식일 때 색채조화를 이룰 수 있다.
② 명료성의 원리라고도 하며, 대비의 원리에 속하는 원리로서 색의 3속성이나 면적 등의 차이가 모호하지 않고, 명확한 배색일 경우 색채조화를 이룰 수 있다.
③ 공통점이나 속성이 비슷한 색끼리의 색채 조화를 이룰 수 있다.

53 관용색에 대한 설명 중 옳은 것은?

[기사]

① 우리의 고유색명으로는 흑, 백 등이 있다.
② 동물의 이름에서 유래된 것으로는 쥐색 등이 있다.
③ 식물의 이름에서 유래된 것으로는 세피아 등이 있다.
④ 광물에서 유래된 것으로는 라벤더 등이 있다.

해설 ① 우리의 고유색명으로는 하양, 검정, 노랑, 빨강, 파랑, 보라 등이 있고, 한자말로 된 것은 흑, 백, 적, 황, 녹, 청, 자색 등이 있다.
③ 식물의 이름에서 유래된 것으로는 복숭아색, 팥색 등이 있다.
④ 광물에서 유래된 것으로는 고동색, 금색, 은색 등이 있다.

54 다음 중 기본색명에 수식어를 붙여 표현하는 색명법은?

[산업기사]

① 고유색명
② 관용색명
③ 계통색명
④ 생활색명

해설 ① 기본적인 색의 구별만을 나타내는 전문용어를 말한다.
② 일반적으로 생활색명이라고도 하며 관용적으로 전해진 색명이다.
④ 생활하면서 필요로 하는 명칭에서 이름을 딴 색명을 말하고, 쥐색, 팥색, 루비색 등이 해당된다.

55 다음 중 전통색 이름과 내용의 연결이 옳은 것은?

[기사]

① 지황색(芝黃色) – 종이의 백색이다.
② 연지색(臙脂色) – 적색과 자색의 혼합색, 이마에 찍으면 곤지가 된다.
③ 감색(紺色) – 아주 연한 붉은색이다.
④ 치색(輜色) – 비둘기의 깃털색이다.

해설 ① 지황색(芝黃色) : 영지버섯의 색
③ 감색(紺色) : 일본에 유래된 색명으로 일반적으로 곤색이라고 부르는 군청색을 말한다.
④ 치색(輜色) : 치(緇)자는 원래 '검은색 비단'이란 뜻으로 신라시대와 고려시대 스님의 신분을 간접적으로 드러내주는 말이었으나 조선시대에 이르러 의미가 퇴색하였다.

56 전통 오정색과 상징의 연결이 옳은 것은?

[산업기사]

① 黃色 – 나무, 가을
② 淸色 – 흙, 봄
③ 赤色 – 불, 여름
④ 白色 – 물, 겨울

해설 ① 흙, 토용지절
② 나무, 봄
④ 쇠, 가을

57 음양오행설에서 볼 때 오정색 중 백색이 의미하는 방위는?

[산업기사]

① 동
② 서
③ 남
④ 북

해설 백색을 의미하는 것은 서쪽으로 백추, 소추라고 불리는 계절로 바로 가을을 의미한다.

58 색채조화를 위한 올바른 계획 방향이 아닌 것은? [기사]

① 색채조화는 주변요인에 영향을 받으므로 상대적이기보다 절대성, 개방성을 중시해야 한다.
② 공간에서의 색채조화를 위해서는 시간의 흐름에 따른 변화를 고려해야 한다.
③ 자연의 다양한 변화에 따른 색조 개념으로 계획되어져야 한다.
④ 조화에 영향을 주는 변수와 인간과의 관계를 유기적으로 해석해야 한다.

해설 ① 색채조화는 주변요인에 영향을 받으므로 절대적이기보다 상대성, 개방성을 중시해야 한다.

59 먼셀은 색채조화의 기본을 균형으로 생각하였다. 먼셀이 제시한 균형의 원리에 근거할 때, 부조화의 경우는? [산업기사]

① 회색스케일(Gray Scale)의 그라데이션(Gradation)
② 하나의 색상에 백색이나 검정을 섞어 만든 색상
③ 채도는 같고 명도가 다른 반대색들이 회색스케일에 따라 일정한 간격으로 변화할 때
④ 중간명도의 반대색들로 낮은 채도의 면적을 작게 하고, 높은 채도의 면적을 크게 할 때

해설 조화를 이루게 하려면 낮은 채도는 넓게, 높은 채도는 면적을 작게 하여 배색한다.

60 먼셀의 색채조화론에 관한 설명 중 잘못된 것은? [산업기사]

① 균형의 원리가 색채조화의 기본이라 하였다.
② 다양한 무채색의 평균명도가 N7일 때 조화롭다.
③ 명도와 채도가 다르지만 순차적으로 변화하는 색들은 조화롭다.
④ 색상이 다른 색채를 배색할 경우 명도, 채도를 같게 하면 조화롭다.

해설 ② 다양한 무채색의 평균명도가 N5일 때 조화롭다.

61 다음 조화에 관한 설명 중 옳은 것은? [산업기사]

① 조화는 서로 다른 것들이 대립하면서도 통일된 인상을 주는 미적 원리이다.
② 수학적 개념과 관련한 일종의 심리학이다.
③ 음악이나 조형과는 달리 색채의 수리적이고 감각적 결합방법을 말한다.
④ 색채조화란 개인의 주관적 감성과 시각현상이 가장 먼저 고려되어야 한다.

해설 ① 조화란 아름답고 쾌적한 배색을 말하는데, 색과 색의 대립관계에 있으면서도 미적으로 통일된 인상을 주는 것을 말한다.

62 다음 물체색에 대한 설명 중 옳은 것은?

[기사]

① 물리적인 빛의 혼색실험에 기초를 둔다.
② 특정 표준광에 대한 색도좌표 및 시감 반사율 등으로 표시한다.
③ 색(Color of Light)을 표시하는 것이다.
④ 색지각의 심리적 속성은 무시된다.

해설 물체색이란 스스로 빛을 반사하는 것이 아니라 광원의 빛을 받아 반사 또는 투과현상에 의해 생기는 색을 물체색이라고 한다.

63 다음 중 색명법의 종류가 다른 한 개의 색이름은?

[기사]

① 노랑 띤 회색
② yellowish Black(yBk)
③ vivid Red
④ 네이비 블루

해설 ①·②·③는 계통색명의 표현이고, ④는 관용색명이다.

64 다음 중 식물에서 유래된 색명이 아닌 것은?

[산업기사]

① 살구색
② 라벤더
③ 라일락
④ 세피아

해설 세피아는 오징어먹물색을 가리킨다.

65 색명법에 관한 설명 중 틀린 것은?

[산업기사]

① 색이름에 의해 색을 표시하는 표색의 일종이다.
② 숫자나 기호보다 색감의 연상이 편리하다.
③ 정량적이고, 정확한 색의 표시방법이다.
④ 감성적이고, 부정확성을 가진다.

해설 ③ 감성적이고, 부정확성을 가진 표시체계이다.

66 관용색명에 대한 설명이 잘못된 것은?

[산업기사]

① 옛날부터 사용해온 고유색명이다.
② 광물의 이름에서 유래된 색명이다.
③ 인명, 지명에서 유래된 색명이다.
④ 해맑은 파랑, 칙칙한 보라 등이 있다.

해설 ④는 계통색명의 예이고, 관용색명이라고 하면, 산호색, 금색, 세피아 등과 같은 색명이 해당된다.

67 동물에서 유래한 색이름이 아닌 것은?

[산업기사]

① 산호색
② 쥐 색
③ 세피아색
④ 셀몬색

해설 산호색이란 산호의 한 가지이기도 하지만, 살구나무 열매의 색이므로 식물에서 유래된 색명이라고 할 수 있다.

68 음양오행 사상에 따른 색채체계에서 다음 중 오정색(五正色)에 해당하지 않는 것은?　[기사]

① 적 색
② 황 색
③ 자 색
④ 백 색

해설 ③ 자색은 남방과 북방 사이에 위치한 오간색이다.

69 다음 중 색에 대한 의사소통이 간편하도록 색이름을 표준화한 것은?

① 먼 셀
② NCS
③ ISCC-NBS
④ CIE XYZ

해설 ISCC-NBS는 전미 색채협의회와 미국국가표준국이 공동으로 연구한 것으로써 먼셀의 색입체를 267블럭으로 구분하여 색명을 사용하고 있다.

70 다음 중 음양오행의 방위색이 틀린 것은?　[산업기사]

① 흑 - 북방
② 청 - 동방
③ 황 - 남방
④ 백 - 서방

해설 ③ 황 : 중앙

71 다음 중 전통 오방색과 관계가 없는 것은?　[산업기사]

① 흑 색
② 황 색
③ 적 색
④ 자 색

해설 자색은 오간색에 해당된다.

72 비렌의 색삼각형을 구성하는 7개의 기본범주에 해당하지 않는 것은?　[산업기사]

① TINT
② GRAY
③ ACCENT
④ SHADE

해설 7개의 범주에 해당되는 것은 Color, White, Black, Gray, Tint, Shade, Tone이다.

73 파버 비렌(Faber Birren)의 색채조화의 원리가 아닌 것은?　[산업기사]

① 색삼각형의 연속된 선상에 위치한 색들은 서로 조화한다.
② 오스트발트의 조화론과 매우 흡사하나 색삼각형의 색채군으로 묶어 단순하게 표현하였다.
③ 색채의 미적 효과를 나타내는 용어는 White, Black, Tone의 세 가지이다.
④ 비렌의 색삼각형을 쉽게 접근하기 위해 만든 것이 일본 P.C.C.S의 휴/톤 시스템이다.

해설 ③ 색채의 미적 효과를 나타내는 용어는 Color, White, Black, Gray, Tint, Shade, Tone의 7가지이다.

74 ISCC-NBS 색명법에 대한 설명이 아닌 것은? [산업기사]

① JIS, KS 색명의 토대가 되었다.
② 명도와 채도를 함께 표현하는 톤 개념을 가진다.
③ 명도는 5단계, 채도는 3단계로 분류한다.
④ NCS 색입체를 267블럭으로 구분하여 적용하였다.

해설 ④ 먼셀의 색입체를 267블럭으로 구분하여 적용하였다.

75 ISCC-NBS 색명법의 3차원적 특성도해에서 보여지는 A, B, C가 의미하는 것은? [산업기사]

① A 명도차이, B 색상차이, C 채도 차이
② A 명도차이, B 채도차이, C 색상 차이
③ A 색상차이, B 톤 차이, C 채도 차이
④ A 색상차이, B 톤 차이, C 명도 차이

해설 세로축은 무채색의 명도축이고 바깥쪽으로 채도의 흐름이 나타나고, 둘레에는 여러 가지 색상이 존재한다.

76 한국산업규격의 계통색명과 그 약호가 바르게 표시된 것은? [산업기사]

① 어두운 녹색 띤 노랑 – dk – gY
② 회보라 – n – PB
③ 아주 어두운 남색 – vb –B
④ 해맑은 파랑 띤 흰색 – st – nBW

해설 ② Gy–bP, ③ vd–bV, ④ v–bWh

77 우리나라에서 채택하고 있는 한국산업규격의 표기법은? [산업기사]

① 먼셀 표색계
② 오스트발트 표색계
③ 문–스펜서 표색계
④ 게리트슨 시스템

해설 한국산업규격 KS는 먼셀의 색체계를 기본으로 한다.

78 색채표준의 발전과정에 따른 색채연구자와 이론의 연결이 옳은 것은?

[산업기사]

① 피타고라스 – 눈에서 나온 광선으로 색채를 감지한다고 하였다.
② 아리스토텔레스 – 시간의 흐름에 따른 색의 질서화를 시도하였다.
③ 플라톤 – 지구와 행성의 질서로 색체계를 설명하였다.
④ 다빈치 – 빛의 빨간색, 노란색, 파란색의 3원색개념을 설명하였다.

해설 ① 지구와 고정된 행성과 별들의 위치에 의해 조화가 생겨난다고 주장하였다.
③ 눈에서 나온 광선이 물체에 닿아 색이 지각된다는 이론을 펼쳤다.
④ 6개의 원색으로 수평적 배열을 통해 색채 시스템을 구축하였다.

79 한국산업규격(KS A 0011)에 대한 설명 중 옳은 것은? [기사]

① 일반적인 색명은 관용색명으로 기술한다.
② 일반색명은 유채색의 색명으로만 이루어져 있다.
③ 수식어는 기본색상명 뒤에 붙인다.
④ 유채색의 명도 및 채도에 관한 수식어가 있다.

 해설 ① 일반적인 색명은 계통색명으로 기술한다.
② 일반색명은 유채색, 무채색 색명 모두 쓰인다.
③ 수식어는 기본색상명 앞에 붙인다.

80 저드의 색채조화 원리가 아닌 것은? [산업기사]

① 질서의 원리
② 유사의 원리
③ 동류의 원리
④ 변화의 원리

해설 저드의 색채조화의 원리는 질서의 원리, 친근성의 원리, 공통성(유사성)의 원리, 명백성(비모호성)의 원리이다.

참고 문헌 ▶ 요하네스 이텐　역색채의 예술, 지구문화사, 1976

파버 비렌　색채의 영향, SIGONGART, 1995

박영순 외　색채와 디자인, 교문사, 1998

루돌프 슈타이너　색채의 본질, 물병자리, 2000

권영걸 외　색색가지 세상, 도서출판 국제, 2001

길라 발라스　현대미술과 색채, 2001

스에나가 타미오　색채심리, 예경, 2001

한국색채학회　컬러리스트 이론편, 도서출판 국제, 2002

NAOMI KINO 외　컬러와 이미지, 도서출판 국제, 2002

국제편집　컬러리스트 기사·산업기사, 도서출판 국제, 2003

Roy S Berns, 조맹섭 외 옮김　색채학원론, 시그마프레스, 2003

IRI색채연구소　어떤 색이 좋을까 Color Combination, 영진닷컴, 2003

문은배　색채의 이해와 활용, 안그라픽스, 2005

박승옥 외　컬러리스트를 위한 색채과학 15강, 도서출판 국제, 2005

빅토리아 핀레이　컬러여행, 아트북스, 2005

박현일 외　색채학사전, 도서출판 국제, 2006

윤혜림　컬러리스트 종합이론, 도서출판 국제, 2006

COLORIST

컬 러 리 스 트 　 기 사 · 산 업 기 사

참고 문헌 ▶ 이재정 라이프스타일과 트랜드, 예경, 2006

한국색채연구소 컬러리스트 기사·산업기사, 지구문화사, 2006

한국색채연구소 컬러리스트 기출문제해설집, 지구문화사, 2006

한정아 COLORIST, 예림, 2006

김지혜 GUIDE FOR COLORIST, 도서출판 국제, 2007

박연선 색채용어사전, 예림, 2007

조영아 외 샵마스터, 시대고시기획, 2007

정철현 외 시각디자인산업기사, 시대고시기획, 2008

구환영, 한명숙 이기적 컬러리스트 기사·산업기사 필기기본서, 영진닷컴, 2014

문은배 색채 디자인 교과서, 파주, 안그라픽스, 2011

박연지, 노은석 컬러리스트 기사/산업기사 필기 따라잡기, 시스컴, 2013

이선호, 이은경 컬러리스트 필기시험 완벽 가이드, 서울, 미진사, 2008

한국산업인력공단 색채학, 서울, 한국산업인력공단, 2003

한국색채연구소 New 컬러리스트 기사/산업기사 개정판, 지구문화사, 2011

민지영 2014 컬러리스트 기출 문제집, 서울 고시각, 2014

윤혜림 컬러리스트 배색이론, 국제, 2006

(사)한국색채학회 컬러마케팅, 지구문화사, 2012

COLORIST
컬 러 리 스 트 기 사 · 산 업 기 사

 프로에듀사회교육원

프로에듀(구, 동아)사회교육원은 직무능력교육 중심의 평생교육사업 전개를 통하여
지식화, 정보화 사회의 전문 인재 육성을 목표로 합니다.

비주얼 머천다이저(VM) 실무/자격증 과정

- 매장에서 즉시 적용 가능한 실무 교육
- 포화상태의 패션시장에서 매장연출 차별화 방법 모색
- 비주얼 머천다이저가 되기 위한 기초적인 이론 학습 및 소양 개발
- VM 자격검정시험 대비 가능

교육기간 **4주 / 주 1회 / 총 12시간**

■ 수강혜택 ■

프로에듀사회교육원 수료증 수여
수료생 Community 관리(지속적 사후관리)
과정 연계 수강 시 수강료 지원혜택

패션유통 상품기획 MD 실무과정

- 시장분석부터 상품기획서 작성까지, 필수 실무 교육
- 실전에서 바로 활용 가능한 핵심 실무 교육
- 브랜드 MD 실무 현장에서 필요한 실전 노하우 전수

교육기간 **8주 / 주 1회 / 총 24시간**

■ 수강혜택 ■

프로에듀사회교육원 수료증 수여
MD 관련 실무자료 및 소스 공유
MD 취업/재취업 관련 자료 공유 및 가이드
1:1 커리어 코칭 및 면접 코칭

패션소재/니트기획 실무과정

- 기본 소재 지식을 바탕으로 소재 및 니트기획 및 상품화 과정에서 요구되는 실무 교육
- 소재 및 니트기획 현장에서 필요한 실전 Tip 전수
- 소재 및 니트 관련 직무수행의 효율성을 높여주는 교육

교육기간 **3주 or 6주 / 주 1회 / 총 18시간**

■ 수강혜택 ■

프로에듀사회교육원 수료증 수여
소재 및 니트 관련 실무자료 및 소스 공유
소재 및 니트 관련 트렌드 분석 및 자료 공유
취업 희망자 1:1 커리어 코칭 및 면접 코칭

조향 기본(퍼퓸 디자이너) 과정

- 조향 개론, 향료학 개론 등 기본 이론부터 실습까지 체계적인 교육
- 베이스 향료부터 이미지 형상에 도움이 되는 다양한 향료를 익히는 반복적 후각 훈련
- 매시간 이론교육＋조향 실습을 통한 다양한 조향 노하우 습득
- 취업/창업/사업체 운영에 필요한 실습 교육

교육기간 **3주 or 6주 / 주 1회 / 총 18시간**

■ 수강혜택 ■

프로에듀사회교육원 수료증 수여
조향 관련 자격시험 응시대비 가능
수료 후 〈조향사 실무 심화/자격대비 과정〉 수강 시
수강료 지원 혜택
창업/취업 관련 가이드

과정 문의 : 프로에듀(구, 동아)사회교육원 교학팀 02) 312-1960~1

전문직무 /자격증 과정 안내

과정별로 국비 지원 가능하오니 수강을 원하실 경우, 등록 전 교학과(02-312-1960~1)로 상담 후 신청하시기 바랍니다.
※ 일반등록도 신청가능

과정명	교육시간 및 시간
패션샵매니저(샵마스터) 과정	5주 / 주 1회 / 총 16시간
고객을 끌어들이는 매력적인 매장연출(VM) 과정	4주 / 주 1회 / 총 10시간
패션/유통 상품기획 MD 실무과정	8주 / 주 1회 / 총 24시간
패션소재/니트기획 실무과정	3주 or 6주 / 주 1회 / 총 18시간
인스타그램 마케팅 과정	2주 / 주 1회 / 총 6시간
홍보에 유용한 휴대폰 사진 촬영법 과정	1주 / 주 1회 / 총 6시간
(명함/스티커/행택 등) 인쇄물 만들기	2주 / 주 1회 / 총 8시간
EM 실무/실습과정	4주 / 주 1회 / 총 24시간
보자기아트(보자기포장) 과정	2주 / 주 1회 / 총 12시간
정리정돈 전문가 1급과정	4주 / 주 1회 / 총 15시간
외식음료 실무(믹솔로지스트 양성) 과정	5주 / 주 1회 / 총 20시간
디톡스 주스바 메뉴개발 과정	2주 / 주 1회 / 총 12시간
홈메이드(수제) 요거트 마스터하기	1주 / 주 1회 / 총 6시간
수제청을 활용한 카페음료 만들기	1주 / 주 1회 / 총 6시간
케이터링 창업 실무	1주 / 주 1회 / 총 6시간
매력적인 샌드위치 창업 실무	1주 / 주 1회 / 총 6시간
트렌디한 샐러드 창업 실무	1주 / 주 1회 / 총 6시간
센톤 국제 커피조향사(커피감별)	1주 / 주 1회 / 총 8시간
GCS 커피 브루잉	3주 / 주 1회 / 총 9시간
꽃차 소믈리에 과정	10주 or 5주 / 주 1회 / 총 30시간
프리저브드 플라워 실무/실습 과정	4주 / 주 1회 / 총 16시간
조향 기본(퍼퓸 디자이너) 과정	3주 or 6주 / 주 1회 / 총 18시간
조향 심화(퍼퓨머) 과정	3주 or 6주 / 주 1회 / 총 18시간
디퓨저 실무 과정	4주 / 주 1회 / 총 12시간
아로마 디자인 비누 과정	2주 or 4주 / 주 1회 / 총 12시간
아로마 캔들 과정	6주 / 주 1회 / 총 18시간
향기심리사 과정	3주 / 주 1회 / 총 18시간

프로에듀사회교육원

동아사회교육원
DongA Center for Continuing Edu.

www.proeducce.com / www.proeducce.co.kr

서울시 마포구 큰우물로 75(도화동 538) 성지빌딩 13층
지하철 5호선 마포역 2번 출구 50M

☎ 02-312-1960~1

맞춤형
핏 모의고사

합격시대
맞춤형 온라인 테스트
@ www.sdedu.co.kr/pass_sidae_new

핏 모의고사
(30개 무료쿠폰)

XLY - 00000 - 57D6C

NAVER 합격시대 🔍

(기간: ~2023년 12월 31일)

※ 합격시대 맞춤형 온라인 테스트는 모든 대기업 적성검사 및 공기업 · 금융권 NCS 필기시험에 응시 가능합니다.
※ 무료쿠폰으로 "핏 모의고사(내가 만드는 나만의 모의고사)" 문제 30개를 구매할 수 있으며(마이페이지 확인), "기업모의고사"는 별도의 구매가 필요합니다.

 합격시대
맞춤형 온라인 테스트

@ www.sdedu.co.kr/pass_sidae_new

 1600-3600 평일 9시~18시 (토 · 공휴일 휴무)

WIN시대로

이제 AI가 사람을 채용하는 시대

1회 사용 무료쿠폰

OPE3 - 00000 - D091D

www.winsidaero.com
홈페이지 접속 후 쿠폰 사용 가능
(기간: ~2023년 12월 31일)

모바일 AI 면접
캠이 없어도 OK

실제 'AI 면접'에
가장 가까운 체험

준비하고 연습해서
실제 면접처럼~

동영상으로 보는
셀프 모니터링

다양한 게임으로
실전 완벽 대비

단계별 질문 및
AI 게임 트레이닝

AI가 분석하는
면접 평가서

면접별 분석 및
피드백 제공

※ 쿠폰 '등록' 이후에는 6개월 이내에 사용해야 합니다.

※ 윈시대로는 PC/모바일웹에서 가능합니다.

COLORIST

컬러리스트
기사·산업기사 필기

한권으로 끝내기

(주)시대고시기획 시대교육(주)	고득점 합격 노하우를 집약한 최고의 전략 수험서 **www.sidaegosi.com**
시대에듀	자격증 · 공무원 · 취업까지 분야별 BEST 온라인 강의 **www.sdedu.co.kr**
이슈&시사상식	한 달간의 주요 시사이슈 논술 · 면접 등 취업 필독서 **매달 25일 발간**
	외국어 · IT · 취미 · 요리 생활 밀착형 교육 연구 **실용서 전문 브랜드**

꿈을 지원하는 행복…
여러분이 구입해 주신 도서 판매수익금의 일부가
국군장병 1인 1자격 취득 및 학점취득 지원사업과
낙도 도서관 지원사업에 쓰이고 있습니다.

SD에듀
(주)시대고시기획

발행일 2023년 3월 10일(초판인쇄일 2008 · 2 · 15)
발행인 박영일
책임편집 이해욱
편저 강수경 · 선혜경 · 은광희 · 이수경 · 최영미
발행처 (주)시대고시기획
등록번호 제10-1521호
주소 서울시 마포구 큰우물로 75 [도화동 538 성지B/D] 9F
대표전화 1600-3600
팩스 (02)701-8823
학습문의 www.sdedu.co.kr

2023 최신개정판

COLORIST
한권으로 끝내기

관련 학과 학점인정 자격시험(산업기사 16학점, 기사 20학점)
주요 대학 컬러 및 패션, 디자인 관련 학과 강의교재
주요 교육기관 컬러 강의교재
프로에듀(구, 동아)사회교육원 컬러리스트 과정 지정교재
최신 기출(복원)문제 & 출제유형 분석을 통한 과목별 예상문제 수록

합격의 모든 것!

컬러리스트
기사·산업기사 필기

2권 모의·기출편

실전모의고사(1~5회)
기출(복원)문제(2014~2022년)

강수경 · 선혜경 · 은광희 · 이수경 · 최영미 편저

SD에듀
㈜시대고시기획

Profile
편저자약력

강수경

現)
- 프로에듀/동아사회교육원 패션 · 유통 비즈니스과정 전임교수
- 동아자격검정위원회 수석전문위원
- 제일모직 샵매니저 대상 패션교육 외래교수
- 현대백화점 직영/협력사원 대상 패션교육 외래교수
- 크레듀, 웅진패스원 이러닝 교육 SME
- 우편원격훈련(독서통신)교육 강평위원

前)
- (주)프로에듀코리아 총괄이사
- 한국방송통신대학교 평생교육원 외래교수

- 〈이랜드그룹〉 중국 현지 브랜드 매장관리자(취장) 슈퍼바이징 교육
- 중국 현지 [EnC] 패션샵매니저 교육
- 〈패션그룹형지〉 최고경영자과정(AFH) 특강
- [스카우트] 주최 '홍익대학교_대학생을 위한 취업준비 (이미지메이킹) 워크샵」
- [커리어] 주최 '패션직무능력향상 세미나」, '패션/유통 취업특강」 등
- KTV(한국정책방송) 패션취업관련 전문가 패널 출연
- 어패럴뉴스 〈월요마당〉 칼럼 기고

〈저 서〉 『컬러리스트 한권으로 끝내기(실기)』, 『패션/유통 비즈니스&패션센스』, 『패션직무능력향상』, 『비주얼머천다이저』,
『패션 비주얼머천다이저 VMD』, 『패션샵매니저』, 『샵마스터 1급 · 3급』 등

선혜경

現)
- 라사라패션디자인전문학교 겸임교수
- 서울모드패션전문학교 외래강사
- 한국패션디자인전문학교 외래강사

前)
- 인하대학교 외래강사

- (주)더베이직하우스/마인드브릿지 디자인기획팀 근무
- (주)인동어패럴/쉬즈미스 디자인기획팀 근무
- (주)진도/우바스포츠 디자인기획팀 근무
- (주)데미안/데미안 디자인기획팀 근무

은광희

現)
- 오산대학교 패션디자인계열 외래교수
- CML 컬러 & 스타일 연구소 퍼스널컬러 컨설턴트
- (주)스타일위크 수석 스타일 컨설턴트
- MODALAB 패션스쿨 컬러코디네이터 전임강사
- (주)KOREA 취업 아카데미 취업 이미지 메이킹 전문가

前)
- 서울예술대학교 패션예술학부 스타일리스트과 외래교수
- 서정대학 뷰티아트과 외래교수

- 한림예술고등학교 패션모델과 이미지 메이킹 강사
- (주)두타 VMD 공용부 스타일링 디렉터
- KT, KDB, 세무사 협회 등 다수 기업 및 단체 역량 강화 이미지 메이킹 특강
- 메이크업전문가직업교류협회 운영위원 및 감독 · 심사위원
- 뷰티스타일리스트 협회 운영위원
- 2013 오송 뷰티 세계박람회 국제 뷰티컨테스트 심사위원

이수경

現)
- 컬러리스트 프리랜서

前)
- 〈2006년 슈퍼 엘리트모델 선발대회〉 백 스테이지 스타일리스트
- 〈KBS한국방송공사〉 스타일리스트 : 아나운서 및 방송인 스타일링
 – 클래식 오딧세이, TV는 사랑을 싣고, 스타 골든벨, 주주클럽, 5시, 7시 뉴스, 월드뉴스, 투데이 스포츠, 100분 토론, 생로병사의 비밀, 사미인곡, 일급비밀, EBS 장학퀴즈 등 다수 프로그램

- 〈라비토〉 VMD : Columbia, Pink, 노스페이스, Hazzys Woman 등
- 뮤직비디오, 광고 출연자 스타일리스트 : kero1, 프라이머리, 레이디스코드, 신승훈 외 다수
- CML 뷰티디자인센터 근무
- (주)두산타워 점내 공용부 스타일링 디렉터

최영미

現)
- (주)코코리색채연구소 이사
- 건국대학교 일반대학원 화장품공학과 박사과정

前)
- 세계사이버대학 외래교수
- 서울대학교 반도체연구소 교육기획팀장
- 건국대학교/성결대학교/삼육보건대학교 등 다수 대학교 이미지메이킹, 색채학 강의

- 몽블랑/피아제/불가리 등 다수 업체 그루밍 특강
- JW메리어트호텔/센트로호텔/롯데백화점/마리오아울렛/W몰 등 다수 업체 이미지메이킹 및 퍼스널컬러 특강
- (주)아소비교육 그루밍 코칭 및 이미지메이킹 특강

SD에듀 도서 및 동영상 강의 문의 **1600-3600**

책 출간 이후에도 끝까지 최선을 다하는 SD에듀!
도서 출간 이후에 발견되는 오류와 바뀌는 시험정보, 기출문제, 도서 업데이트 자료 등을 홈페이지 자료실 및 시대에듀 합격 스마트 앱을 통해 알려 드리고 있습니다. 또한, 도서가 파본인 경우에는 구입하신 곳에서 교환해 드립니다.

편집진행 윤진영 · 김미애 **|** **표지디자인** 권은경 · 길전홍선 **|** **본문디자인** 심혜림 · 조준영

※ 이 책은 저작권법에 의해 보호를 받는 저작물이므로 동영상 제작 및 무단전재와 복제를 금합니다.

2023
COLORIST
한권으로 끝내기

컬러리스트
기사·산업기사 필기

2권
모의·기출편

SD에듀
㈜시대고시기획

Always with you

사람이 길에서 우연하게 만나거나 함께 살아가는 것만이 인연은 아니라고 생각합니다.
책을 펴내는 출판사와 그 책을 읽는 독자의 만남도 소중한 인연입니다.
SD에듀는 항상 독자의 마음을 헤아리기 위해 노력하고 있습니다.
늘 독자와 함께하겠습니다.

자격증 • 공무원 • 금융/보험 • 면허증 • 언어/외국어 • 검정고시/독학사 • 기업체/취업

이 시대의 모든 합격! SD에듀에서 합격하세요!

www.youtube.com → SD에듀 → 구독

컬러리스트라는 용어가 처음 우리나라에 소개된 것은 지난 2002년 12월, 한국산업인력공단 주최로 컬러리스트기사, 컬러리스트산업기사라는 종목이 신설된 시점부터이다. 그 이전에는 각 디자인 분야와 대학교의 커리큘럼 중에서 색채학이라는 과목으로 알려진 것이라 할 수 있다.

컬러리스트란 형태와 색채, 재질 등과 같은 디자인요소 중에서도 특히 색채전문가를 통틀어 말하는 직업군으로 색채학의 전문적 지식을 바탕으로 객관적인 시각을 가지고 색채를 다루어 색채가 가진 감각적인 특성을 보다 과학적이고 실용적인 소프트웨어로 활용할 수 있는 고급인력이라고 할 수 있다. 이제 디자인뿐만 아니라 순수미술과 사진, 플라워디자인, 푸드 스타일링 등 많은 분야에서 색채는 실로 중요한 요소로 부각되고 있으며, 색채를 빼고서는 좋은 디자인, 효과적인 마케팅이 있을 수 없을 정도로 그 위상이 높아졌다.

이에 다년간 색채학 강의를 통해 수집한 자료와 현재 출판되어 있는 컬러리스트 이론서들의 미진한 부분을 보완하여 보다 효과적인 컬러리스트 수험서를 출판하게 되어 참으로 기쁜 마음을 감출 수 없다.

1과목	2과목	3과목	4과목	5과목
색채심리·마케팅	색채디자인	색채관리	색채지각론	색채체계론

본 도서는 위와 같이 시험의 과목 순서와 맞게 배치하였다. 많은 개념들을 쉽게 이해할 수 있도록 다양한 그림과 사진 예시들을 조합해 눈에 띄는 구성을 하여 수험자로 하여금 내용들이 질리지 않고 손쉽게 각인될 수 있도록 신경썼다. 필기시험을 넘으면 기다리고 있는 것은 실기시험이다. 필기시험이 이론을 머리로 생각하는 작업이라면 실기시험은 손으로, 눈으로 그리는 작업이다. 실무를 통과하면 당신은 컬러리스트·전문가의 초입자가 되는 것이다. 그러기 위해 그 첫 단계인 필기시험을 본 책으로 무난히 붙었으면 하는 바람은 두말할 나위가 없다.

이 책이 컬러리스트기사·산업기사를 준비하는 각 분야의 디자이너와 예술가, 특히 미래의 컬러리스트들에게 도움이 되었으면 하는 바람이 간절하며, 컬러리스트 자격증이 여러분 인생의 큰 나무로 성장할 수 있는 작은 씨앗이 될 수 있기를 바란다.

끝으로 이 책이 출판되기까지 큰 힘이 되어주신 SD에듀 직원 여러분께 머리 숙여 감사드리고, 묵묵히 외조와 격려로 응원해 준 사랑하는 가족에게 진심으로 감사하다는 말을 전하고 싶다.

편저자 일동

CONTENTS

Part 1

실전모의고사

제1회 실전모의고사 3
제2회 실전모의고사 20
제3회 실전모의고사 36
제4회 실전모의고사 52
제5회 실전모의고사 68
정답 및 해설 83

Part 2

기출(복원)문제

2014년 산업기사 · 기사 기출문제 127
2015년 산업기사 · 기사 기출문제 287
2016년 산업기사 · 기사 기출문제 401
2017년 산업기사 · 기사 기출문제 498
2018년 산업기사 · 기사 기출문제 612
2019년 산업기사 · 기사 기출문제 717
2020년 산업기사 · 기사 기출문제 834
2021년 산업기사 · 기사 기출(복원)문제 932

Part 3

최근 기출(복원)문제

2022년 산업기사 · 기사 기출(복원)문제 1035

PART 1

실전
모의고사

제1회 실전모의고사

제2회 실전모의고사

제3회 실전모의고사

제4회 실전모의고사

제5회 실전모의고사

컬러리스트
기사 · 산업기사

필기

한권으로 끝내기

합격의 공식
시대에듀

잠깐!

자격증 · 공무원 · 금융/보험 · 면허증 · 언어/외국어 · 검정고시/독학사 · 기업체/취업
이 시대의 모든 합격! 시대에듀에서 합격하세요!
www.youtube.com → 시대에듀 → 구독

제 **1** 회

실전모의고사

자격종목 및 등급(선택분야)	시험시간	문제지형별	수험번호	성 명
컬러리스트기사 · 산업기사	2시간 30분	A		

제1과목 **색채심리 · 마케팅**

01 다음 대상별 색채선호에 관한 설명 중 사실과 가장 거리가 먼 것은?

① 색에 대한 일반적인 선호 경향과 특정 제품에 대한 선호색은 같다.

② 자동차의 경우 대형차와 소형차에 따라서 다른 색채 선호 경향을 보인다.

③ 동일한 제품이라도 여성과 남성의 선호 경향에 따라 다른 색채가 적용된다.

④ 제품의 특성에 따라서 선호되는 색채는 고정된 것이 아니다.

02 패션에서의 색채이미지에 관한 설명 중 옳은 것은?

① 색채는 패션 제품의 시각적인 미적 효과를 상승시키는 것은 물론 제품의 이미지를 형성하는 중요한 요소이다.

② 색채이미지는 다양성과 보편성을 지니며, 배색보다 단색시에 더욱 뚜렷한 이미지를 전달한다.

③ 색채이미지는 색의 1차원적 속성에 의해서만 형성된다.

④ 색상과 명도, 채도의 복합 개념인 색조의 특성에 따라 미묘한 차이를 나타내 부정확한 이미지를 전달한다.

03 다음 중 색채정보 수집에 가장 많이 사용되는 연구법은?

① 실험연구법

② 심층면접법

③ 표본조사법

④ 현장관찰법

04 색채마케팅과 광고의 연계성을 가장 올바르게 설명한 것은?

① 상품의 색채뿐만 아니라 브랜드의 광고에 사용된 색상도 소비자의 구매를 자극할 수 있는 좋은 설득도구가 될 수 있다.

② 색채는 무의식을 자극하기 때문에 광고의 색채메시지는 일반 소비자에게 별다른 영향을 못 미친다.

③ 컬러 커뮤니케이션은 회사의 심벌 등에 따르는 인쇄물에 주로 사용되기 때문에 광고에서의 색채는 중요하지 않다.

④ 광고의 색채는 기업의 고유색과 유사하게 사용될 때 색채광고로서의 큰 의미가 있다.

05 색채기호에 관한 설명 중 옳은 것은?

① 불황 때에는 전체적으로 밝은 색채를 좋아한다.

② 색채의 유행 경향은 주기적으로 바뀌지 않는다.

③ 저소득층의 시장에서는 색채의 영역이 복잡하고 미묘한 색채를 요구한다.

④ 유행의 변천에는 색채의 변천도 함께 따른다.

06 빨간색 십자가를 응시한 후 흰 벽을 보았을 때 청록색 십자가를 보게 되는 현상을 무엇이라고 하는가?

① 명도대비 ② 채도대비
③ 정의잔상 ④ 부의잔상

07 다음 중 가장 시인성이 높은 배색은?

① 검은 바탕에 노란 글씨
② 검은 바탕에 빨간 글씨

③ 하얀 바탕에 노란 글씨
④ 노란 바탕에 빨간 글씨

08 톤은 같지만 색상이 다른 배색을 무엇이라고 하는가?

① 톤온톤 배색
② 톤인톤 배색
③ 세퍼레이션 배색
④ 그러데이션 배색

09 표적고객에게 광고를 통해 내세우고자 하는 제품의 특징을 지칭하는 단어는 무엇인가?

① 소구점
② 카 피
③ 일러스트레이션
④ 배 열

10 물체색을 지각하기 위한 3가지 기본 조건이 아닌 것은?

① 물 체 ② 광 원
③ 눈 ④ 프리즘

11 색채마케팅에서 이해하여야 하는 마케팅의 기초 이론 중 4P Mix에 포함되지 않는 것은?

① Product ② Place
③ Promotion ④ Pride

12 회사의 색채마케팅 전략 중 회사에 대한 이미지를 구체적으로 기억하게 해 주는 대표적인 수단은?

① 기업의 CI
② 기업의 외관 색채
③ 기업의 인테리어 컬러
④ 기업의 광고 색채

13 다음 중 말레이시아, 시리아, 태국, 아일랜드, 브라질, 미국 등의 나라에서 혐오색으로 인식되어 잘 사용하지 않는 색은?

① 청 색
② 자 색
③ 황 색
④ 백 색

14 흰 바탕에 빨간색 십자가를 보게 되면 적십자라는 단체를 떠올리게 되는 것은 빨간색 십자가와 관련한 어떤 심리 작용인가?

① 연 상 　 ② 기 억
③ 착 시 　 ④ 잔 상

15 수상에서 노란색 고무보트를 사용하도록 한 규정은 색의 어떠한 기능을 이용한 것인가?

① 표 준 　 ② 연 상
③ 상 징 　 ④ 안 전

16 5~6세의 어린이의 색채기호에 대한 설명 중 틀린 것은?

① 복잡한 배색보다 단순한 배색을 좋아한다.
② 무채색보다 유채색을 더 좋아한다.
③ 대체로 저명도의 색보다 고명도의 색을 더 좋아한다.
④ 고채도의 색상보다 저채도의 색을 좋아한다.

17 다음 중 광고의 효과가 아닌 것은?

① 수요의 자극
② 상품 또는 기업 촉진
③ 인지도의 제고
④ 생산성의 향상

18 기업에서 마케팅의 변화 과정으로 적합한 표현은?

① 대량 마케팅 – 다양화 마케팅 – 표적 마케팅
② 표적 마케팅 – 다양화 마케팅 – 대량 마케팅
③ 다양화 마케팅 – 표적 마케팅 – 대량 마케팅
④ 대량 마케팅 – 표적 마케팅 – 다양화 마케팅

19 색채선호에서 연령별 선호 경향으로 잘못된 것은?

① 아기들이 좋아하는 색은 빨강과 노랑이다.

② 색채선호의 연령 차이는 인종, 국가를 초월하여 거의 비슷한 경향을 보인다.

③ 연령이 낮을수록 원색 계열과 밝은 톤을 선호한다.

④ 성인이 되면서 주로 장파장 색을 선호하게 된다.

20 색채의 공감각적 특성을 설명한 내용 중 사실과 다른 것은?

① 색채와 다른 감각 간의 교류 현상이다.

② 자극받은 하나의 감각이 다른 감각에 적용되어 반응한다.

③ 맛, 모양, 향, 촉감의 감각 등 간에 동일한 메시지를 전달할 수 없는 언어로서의 한계가 색채의 공감각적 특성이다.

④ 색채와 관련된 공감각 기관 간의 상호작용을 활용하면 메시지와 의미를 보다 정확하고 강하게 전달할 수 있다.

제2과목 색채디자인

21 일반적으로 어떤 대상을 보고 느끼는 감각적 자극의 순서를 큰 것부터 바르게 나열한 것은?

① 질감 – 형태 – 색채

② 형태 – 색채 – 질감

③ 색채 – 질감 – 형태

④ 색채 – 형태 – 질감

22 르네상스 시대에 건축가와 화가들이 즐겨 사용했으며, 근대에는 르코르뷔지에가 예술형태나 건축구조물 조각 등에 적용하였고, 오늘날 가장 널리 사용되는 비례체계는?

① 펠 수열

② 황금비

③ 산술적 비례

④ 기하학적 비례

23 시각디자인 기능의 연관성이 바르게 짝지어진 것은?

① 지시적 기능 – 신호, 활자, 문자, 지도

② 설득적 기능 – 심벌마크, 패턴, 일러스트레이션

③ 기록적 기능 – 신문광고, 잡지광고, 포스터

④ 상징적 기능 – 사진, 영화, 인터넷

24 다음 중 디자인의 개념과 가장 거리가 먼 것은?

① 디자인은 생활의 예술이다.
② 디자인은 사회적 과정이다.
③ 디자인은 항상 어떤 가능성을 전제로 시작한다.
④ 디자인은 신비한 능력이다.

25 환경디자인의 유의점이 아닌 것은?

① 인공시설물을 제외시킨다.
② 환경색으로서 배경적인 역할을 고려한다.
③ 재료의 자연색을 존중한다.
④ 광선의 온도, 기후 등의 조건을 고려한다.

26 미용색채에서 외향적이고 활달하며 명랑한 개성을 나타내고자 할 때 적합한 입술색은?

① 진한 핑크색 계열
② 라이트 블루 계열
③ 따뜻한 오렌지 계열
④ 퍼플계의 차분한 색

27 다음 디지털 색채관리 시스템에 관한 설명 중 옳은 것은?

① 디바이스 종속 색체계는 인간의 시감체계와 관계가 있다.
② 상호호환이 가능하도록 하기 위해서 디바이스 독립적인 색체계를 사용하지 않는다.

③ 고품질의 색채 구현을 위해서는 반드시 색영역 매핑이 이루어져야 한다.
④ 전자 장비들 간에 RGB 정보가 호환성이 없는 이유는 입력 장비는 같은 감광도를 가지고 있으나 모니터 화면의 표면에 코팅하는 여러 가지 물질이 각각 서로 다르기 때문이다.

28 문화와 언어를 초월해서 직관적으로 이해할 수 있도록 한 그림문자로서의 그래픽 심벌은?

① 일러스트레이션
② 다이어그램
③ 픽토그램
④ 타이포그래피

29 다음 내용에서 설명하고 있는 디자인은?

> 매체가 쌍방향(Two-way Communication)적이라는 것이다. 즉, 정보수신자인 사용자의 의견을 전달함으로써 쌍방의 간격을 좁히고 있다.

① 일러스트레이션
② 컴퓨터 그래픽
③ 광고디자인
④ 멀티미디어 디자인

30 디자인의 심미성에 대해 가장 적절하게 기술한 것은?

① 디자이너의 주관적 판단에 의해 결정되어야 한다.
② 기능적인 디자인에는 심미성이 결여될 수밖에 없다.
③ 소비대중이 공감할 필요는 없다.
④ 사회·문화적으로 평가가 달라질 수 있다.

31 개인과 색채와의 관계에서 그 용어가 잘못 연결된 것은?

① 개인이 소비하는 색과 디자인의 선택을 파퓰러 유즈(Popular Use)라고 한다.
② 개인의 기호에 따른 색이나 디자인 선택을 컨슈머 유즈(Consumer Use)라고 한다.
③ 개인의 일시적 호감에 따라 변하는 색채를 템포러리 플레져 컬러(Temporary Pleasure Colors)라고 한다.
④ 유행색은 개인의 취향에 따른 일시적인 현상으로 3개월에서 1년 단위로 보여진다.

32 의상디자인의 발달과정에서 시대별로 나타난 색채 사용의 특성 중 옳지 않은 것은?

① 1900년대에는 아르누보의 부드럽고 여성적인 경향을 보이는 파스텔 색조가 유행하였다.
② 1940년대 초반에는 2차 세계대전의 영향으로 검정, 카키, 올리브의 군복 색조가 즐겨 사용되었다.
③ 1960년대는 팝아트의 영향으로 블루진과 자연의 색조인 파랑, 녹색이 유행하였다.
④ 1980년대에는 재패니스 룩(Japanese Look), 앤드로지너스 룩(Androgynous Look)으로 검정, 흰색과 어두운 자연계 색이 유행하였다.

33 디자인은 생태학적으로 건강하고 유기적 전체에 통합하는 인간 환경의 구축을 궁극적 목표로 설정되는 디자인 요건은?

① 합리성 ② 질서성
③ 친환경성 ④ 문화성

34 현대 디자인의 사상적 배경은?

① 전통주의 ② 기능주의
③ 역사주의 ④ 절충주의

35 색명은 뜻과 사용면에서 크게 두 가지로 나누는데 그 종류로 옳은 것은?

① 동색명과 관용색명
② 고유색명과 인공색명
③ 자연색명과 계통색명
④ 일반색명과 관용색명

36 1980년대 후반에 확산된 에콜로지 (Ecology) 경향으로 유행한 색은?

① 녹색, 파란색, 사이안(Cyan)의 자연 색조

② 빨강, 검정, 흰색, 노랑의 대비 색조

③ 연보라, 하늘색, 미색, 연분홍의 파스텔 색조

④ 흰색, 검정, 카키, 베이지의 내츄럴 색조

37 국제유행색협회(International Commission for Fashion and Textile Colors)에 대한 설명이 잘못된 것은?

① 1963년에 설립되었다.

② 3년 후의 색채 방향을 분석하고 제안한다.

③ 봄/여름, 가을/겨울의 두 분기로 유행색을 예측 제안한다.

④ 매년 1월과 7월 말에 협의회를 개최한다.

38 다음이 설명하는 디자인 사조는 무엇인가?

> 원래는 낡은 가구를 모아 새로운 가구를 만든다는 뜻 또는 저속한 모방 예술을 의미하기도 한다. 그러나 오늘날에 있어서는 예술의 수용방식이나 특수한 상태를 가리키는 말이 되고 있다.

① 다다이즘

② 아르누보

③ 포스트모더니즘

④ 키 치

39 한 의류 회사에서 2002년 월드컵 기간 동안 빨간색 티셔츠가 유행할 것이라고 예측하여 커다란 업무실적을 올렸다. 이처럼 어떤 제품이나 성향이 단기간에 커다란 반응을 일으키고 사라지는 유형을 무엇이라 하는가?

① 패션(Fashion)

② 트렌드(Trend)

③ 패드(Fad)

④ 플로프(Flop)

40 다음 중 가장 자연친화적인 재료는?

① 종 이 ② 나 무

③ 금 속 ④ 플라스틱

제**3**과목 **색채관리**

41 출력을 위해 스캔 받은 컬러 이미지 파일에 사용되는 EPS(Encapsulated Post Script) 포맷의 설명으로 옳은 것은?

① CMYK 모드의 이미지를 EPS 포맷으로 저장할 때 파일을 PICT 프리뷰와 CMYK의 네 가지 Process Color 등 5색으로 합성하여 저장하는 포맷이다.

② 이 파일을 비트맵 모드에서 사용할 경우 이미지의 흰색 부분을 투명하게 지원하는 포맷이다.

③ 컬러 및 흰색 음영의 이미지를 페이지 조판 프로그램으로 보내기 위해 사용할 수 있는 포맷(LZW 압축)이다.

④ GIF 파일 포맷에 사용한 압축 형식인 LZW 압축을 지원하며, 매킨토시 혹은 IBM PC용으로도 저장 가능하고 DCS 포맷이라고도 한다.

42 다음 중 조색에 관한 설명으로 옳은 것은?

① 일반적으로 컴퓨터 자동배색은 메타메릭 매칭을 한다.

② CIM(Color Index Metamerism)은 국제적인 색료표시기준이다.

③ 특정 물질에 대한 색채의 영역(Famut)은 여러 가지 조건에 따라 축소되기보다는 확대된다.

④ 광원에 따른 색채의 불일치 정도를 나타내는 지수가 바로 CII(Color Inconstancy Index)이다.

43 분광광도계의 특징으로서 틀린 것은?

① 자외선을 측정할 수 있는 분광광도계에는 UV램프가 있다.

② 가시광선을 측정할 수 있는 텅스텐 할로겐 램프가 있다.

③ 더블 빔(Double Beam) 방식이 데이터가 안정적이고 정확하다.

④ 실리콘 포토다이오드는 자외선에서 가시광선까지 측정할 수 있다.

44 색채영역과 혼색방법에 관한 설명 중 틀린 것은?

① 모니터 화면의 형광체들은 가법혼색의 주색의 특징에 따라 선별된 형광체를 사용한다.

② 감법혼색은 각 주색의 파장영역이 좁을수록 색역이 확장된다.

③ 컬러프린터의 발색은 병치혼색와 감법혼색을 같이 활용한 것이다.

④ 감법혼색에서 사이안(Cyan)은 600 nm 이후의 빨간색 영역의 반사율을 효과적으로 감소시킨다.

45 흰색 물감 20g과 검은색 물감 20g을 섞을 때 논리적으로는 1 : 1의 비율이 되어 중간 정도의 회색이 되어야 하나, 실제는 더 어두운 회색이 된다. 즉, 밝게 하려는 반사량이 제곱에 비례한 양의 흰색이 더해져야 1 : 1의 밝기를 느낄 수 있다는 것을 설명할 수 있는 법칙은?

① 베버-페흐너 법칙

② 쿠벨카-뭉크 이론

③ 필립 오토 룽게 법칙

④ 먼셀의 법칙

46 다음 설명 중 틀린 것은?

① 인공광이 자연광의 분광분포와 일치하는 정도를 연색성 지수라고 한다.

② 모든 광원은 연색성의 지수가 높을수록 색을 많이 보여주는 광원이다.

③ 프로젝터의 경우 백열 광원을, 슬라이드 투사판의 경우 형광 광원을 이용한다.

④ 광원에 따라 같았던 색도 다르게 보이는 것은 두 색의 분광반사도의 차이에서 비롯된다.

47 다음 중 CCM(Computer Color Mat-ching)의 장점이 아닌 것은?

① 정확한 아이소메리즘을 실현할 수 있다.

② 위지위그(WYSIWYG)를 구현할 수 있으며 측정 장비가 간단하다.

③ 육안조색보다 감정이나 환경의 지배를 받지 않는다.

④ 롯트별 색채의 일관성을 갖는다.

48 다음 중 천연염료로만 구성된 것은?

① 동물염료, 광물염료, 식물염료

② 광물염료, 합성염료, 식용염료

③ 식물염료, 형광염료, 식용염료

④ 홍화염료, 치자염료, 반응성 염료

49 광원색과 관련된 광원의 특성에 대한 설명 중 옳은 것은?

① 순도란 광원색의 색상과 관련되는 값이다.

② 광원색은 색의 3속성 중 색상과 채도로만 표현한다.

③ 주파장선은 광원색의 채도와 상관되는 값이다.

④ 녹색 계열의 광원들은 색온도를 구할 수가 없다.

50 다음 중 색온도가 가장 낮은 완전복사체의 광원색은?

① 주황색 ② 빨간색

③ 정백색 ④ 노란색

51 색을 측정하는 목적이 아닌 것은?

① 정확한 색의 파악을 위해

② 주관적인 색의 표현을 위해

③ 정확한 색의 전달을 위해

④ 정확한 색의 재현을 위해

52 북위 40도 지점에서 흐린 날 오후 2시경 북쪽 창문을 통하여 들어오는 빛은 다음의 CIE 표준광 중 어떤 것에 가장 가까운가?

① CIE C 표준광

② CIE A 표준광

③ D_{65} 표준광

④ D_{50} 표준광

53 광택에 관한 설명 중 옳은 것은?

① 광택은 물체표면의 빛을 난반사하는 경우에만 생긴다.

② 광택에는 질과 양이 없다.

③ 광택은 그 보는 방향에 따라 질감의 차이를 표현할 수 있다.

④ 광택이 있는 색채는 오스트발트 색채 값으로 표현해야 한다.

54 다음 중 육안조색시 필요한 사항이 아닌 것은?

① 조색시 기준 광원을 명기한다.

② 광택이 변하는 조색의 경우 광택기를 필요로 한다.

③ 결과의 검사는 3인 이상이 같이 하는 것이 좋다.

④ 자연광을 이용하므로 메타머리즘이 발생하지 않는다.

55 다음 중 관측색채의 오차에 영향을 주는 요인과 가장 거리가 먼 것은?

① 광원의 차이

② 주변 온도나 습도의 차이

③ 관찰자에 따른 차이

④ 크기(실물과 샘플)에 따른 차이

56 육안검색을 할 때 주의사항으로 옳은 것은?

① 작업면을 흰색으로 한다.

② 조명의 균제도는 0.8 이상이어야 한다.

③ 비교하는 색의 명도가 3 이하인 어두운색은 조도를 1,000lx 이상으로 한다.

④ 자연광일 경우, 일출 후 5시간부터 일몰 1시간 전까지의 광원을 사용한다.

57 컬러프린터의 색 재현을 가장 잘 설명한 것은?

① 잉크의 혼합에 의한 감법혼색으로 완벽하게 설명할 수 있다.

② 원색은 사이안, 마젠타, 청록이며 검은색은 경제적인 이유로 사용된다.

③ 색역(Gamut)은 일반적으로 모니터의 색역에 비하여 넓다.

④ 감법혼색과 병치혼색이 혼재하는 다소 복잡한 혼색을 한다.

58 다음 중 합성안료 합성 시 적절한 크기의 안료입자를 합성하는 데 필요한 조건이 아닌 것은?

① 반응조건 ② 건조조건

③ 희석제의 종류 ④ 염료의 종류

59 한국산업규격(KS)에서 채용하고 있는 색채표시체계가 아닌 것은?

① CIE XYZ

② Munsell System

③ NCS, PCCS

④ CIE LAB

60 다음 중 CCM(Computer Color Matching)에 대한 설명으로 틀린 것은?

① CCM의 특징은 분광반사율을 기준 색에 맞추어 일치시킨다.

② 분광반사율을 이용한 것으로 광원에 따라 색채가 일치하기도 하고 달라지기도 한다.

③ 사용되는 재료의 양을 정확하게 지정하여 발색에 소요되는 비용을 정확히 산출할 수 있다.

④ 수십년의 경험과 기술을 필요로 하지 않으며 정보의 공유가 가능하다.

제 **4** 과목 색채지각론

61 빛의 파장이 길면 굴절률이 작고, 파장이 짧으면 굴절률이 크기 때문에 일어나는 현상은?

① 연색성

② 회 절

③ 산 란

④ 연속 스펙트럼

62 물체색에 있어서 음의 잔상은 주로 원래 색상과의 어떤 관계 색으로 나타나는가?

① 인접색　　② 동일색

③ 동화색　　④ 보 색

63 회전혼합에 대한 설명 중 틀린 것은?

① 혼합된 색의 명도는 혼합하려는 색들의 중간명도가 된다.

② 혼합된 색상은 중간색상이 되며 면적에 따라 다르다.

③ 보색관계의 색상혼합은 중간명도의 회색이 된다.

④ 혼합된 색의 채도는 원래의 채도보다 높아진다.

64 다음 중 대비에 관한 설명으로 옳은 것은?

① 연변대비를 감쇄시키고자 할 때에는 두 색 사이에 무채색의 테두리를 두른다.

② 계시대비는 일정한 자극이 사라지면 일어나지 않는다.

③ 동시대비에서 색차가 작을수록 대비현상은 강해진다.

④ 면적대비에서 면적이 커지게 되면 명도와 채도가 낮아진다.

65 무대조명과 같이 두 개 이상의 스펙트럼을 동시에 겹쳐 합성된 결과를 지각하게 하는 방법은?

① 동시감법혼색

② 동시계시혼색

③ 동시가법혼색

④ 동시병치혼색

66 다음 중 무채색과 무채색을 구분하는 기준이 되는 것은?

① 명 도 ② 색 상
③ 채 도 ④ 순 도

67 의상 디자이너가 콘서트를 여는 가수를 위해 여러 가지 의상을 고르려 한다. 보다 리듬이 강하고 빠른 곡들을 부르는 단계에 있어서 갈아입어야 할 의상으로 어떤 것이 적절하겠는가?

① 연보라 ② 빨 강
③ 회 색 ④ 녹 색

68 조명의 강도가 바뀌어도 물체의 색을 동일하게 지각하는 현상은?

① 색순응 ② 색지각
③ 색의 항상성 ④ 색각 이상

69 여러 가지 파장의 빛이 고르게 섞여 있을 때 지각되는 색은?

① 녹 색 ② 파 랑
③ 검 정 ④ 백 색

70 색의 수축과 팽창에 대한 설명 중 틀린 것은?

① 따뜻한 색은 팽창색이 된다.
② 명도가 높은 색은 팽창색이 된다.
③ 진출색은 수축색이 된다.
④ 차가운 색은 수축색이 된다.

71 색료혼합의 3원색에 해당하지 않는 것은?

① 마젠타(Magenta)
② 노랑(Yellow)
③ 녹색(Green)
④ 사이안(Cyan)

72 다음 두 색이 보색관계에 있지 않은 것은?(먼셀 10색상환을 기준으로 함)

① 5R – 5BG ② 5YR – 5B
③ 5Y – 5PB ④ 5GY – 5RP

73 색의 진출과 후퇴에 대한 설명 중 틀린 것은?

① 배경색과 색상차가 큰 색은 진출한다.
② 배경색의 채도가 낮은 것에 대하여 높은 색은 진출한다.
③ 배경색과 명도차가 큰 밝은색은 진출한다.
④ 난색계는 한색계보다 진출성이 있다.

74 헤링의 4원색설 색각 이론 중에서 망막에 광화학 물질의 존재를 가정하였다. 그것이 아닌 것은?

① 황청 물질 ② 적녹 물질
③ 청흑 물질 ④ 백흑 물질

75 부드러운 느낌을 주기 때문에 도시나 주거건축의 배경이 되는 색으로 활용되는 것은?

① 명도, 채도가 높은 색

② 명도가 높고, 채도가 낮은 색

③ 명도가 낮고, 채도가 높은 색

④ 명도, 채도가 낮은 색

76 색채의 공감각에서 미각의 설명 중 틀린 것은?

① 음식의 색에 따라 식욕이 증진되기도 하고 감퇴되기도 한다.

② 주황색은 강하게 식욕을 자극하는 색이다.

③ 파라색은 시욕을 돋우는 색이다.

④ 빨간색은 단맛과 매운맛이 나는 색이다.

77 햇살이 밝은 운동장에서 어두운 실내로 이동할 때, 빨간색은 점점 사라져 보이고 청색이 밝게 보이는 시각현상은?

① 메타머리즘 ② 항시성

③ 보색 잔상 ④ 푸르킨예 현상

78 하얀 종이 위에 빨간색 원을 놓고 얼마 동안 보다가 하얀 종이를 빨간 종이로 바꾸어 놓으면 검정의 원이 느껴진다. 이것은 어떤 대비현상인가?

① 채도대비 ② 동시대비

③ 연변대비 ④ 계시대비

79 다음 내용 중 가장 타당성이 낮은 것은?

① 흰색 자동차보다 검은 자동차가 더 작아 보인다.

② 검은 바탕 위의 노란 배색은 명시도(시인성)가 높다.

③ 연두와 보라색은 여름용품에 사용하면 시원해 보인다.

④ 적색 신호등이 청색 신호등보다 더 앞으로 진출하는 것처럼 느껴진다.

80 어떤 두 색이 서로 가까이 있을 때 그 경계의 부분에서 강한 색채대비가 일어나는 현상은?

① 차이대비

② 보색대비

③ 착시대비

④ 연변대비

제 **5** 과목 **색채체계론**

81 먼셀 기호 8P 5/4를 가장 근접하게 연상하여 서술한 것은?

① 부드러운 푸른 보라색

② 짙은 자주

③ 새뜻한 보라색

④ 칙칙한 자주 기미의 보라색

82 한국의 전통색에서 오방색 사용의 예가 아닌 것은?

① 사찰과 궁궐의 단청
② 혼례복의 색동저고리
③ 붉은 치마를 홍상(紅裳)이라 칭함
④ 백의민족

83 다음은 오스트발트 색채조화원리에 관한 내용이다. 그림에서 나타내는 조화관계에 해당하는 것은?

```
a
  ca
c       ea
  ec       ga
e      gc      ia
  ge   ie   ic    la
g      ie   lc    na
  ig      le   nc   pa
i      lg   ne    pc
  ln      ng   pe
  ni   ng   pg
l      ni   pi
  n        pl
  pn
p
```

① 등백 계열의 조화
② 등순 계열의 조화
③ 등흑 계열의 조화
④ 등가색환의 조화

84 세계 각국의 색채표준화 작업을 통해 제시된 색채체계와 그 특성을 바르게 연결한 것은?

① 혼색계 – CIE의 XYZ 표색계 – 색자극의 표시
② 현색계 – 오스트발트 표색계 – 관용색명 표시
③ 혼색계 – 먼셀 표색계 – 색채교육

④ 현색계 – NCS 표색계 – 조화색의 선택

85 색의 3속성에 기반을 두고 색채를 3차원적인 공간에 질서정연하게 계통적으로 배치한 3차원적 표색 구조물의 명칭은?

① 색입체
② 색상환
③ 등색상 삼각형
④ 회전원판

86 먼셀 색체계의 설명으로 옳은 것은?

① 먼셀은 모든 색채를 색상, 명도, 채도의 총합이라고 정의하였다.
② 먼셀의 색입체는 복원추체이다.
③ 중심의 세로축에 채도축을 두고, 원주상에 색상, 중심에서 방사선으로 명도를 구성하였다.
④ 먼셀 표색계의 기본색은 빨, 주, 노, 초, 파의 다섯 가지이다.

87 문-스펜서 조화론의 미도와 관계없는 것은?

① 배색의 아름다움을 계산을 통해 수치적으로 표현한 것이다.
② M(미도)＝O/C로 계산된다.
③ 미도 계산식에서 O는 복잡성의 요소이다.
④ 미도가 0.5 이상이면 조화롭다고 한다.

88 색채조화의 기초적인 사항이 아닌 것은?

① 색상, 명도, 채도의 차이가 기초가 된다.

② 대립감이 조화의 원리가 되기도 한다.

③ 유사의 원리는 색상, 명도, 채도 차이가 적을 때 일어난다.

④ 유사한 색으로 배색하여야만 조화가 된다.

89 CIE 표색계의 특성이 아닌 것은?

① 표준광원이 매우 중요한 비중을 가진다.

② 3자극치를 투사하는 것이다.

③ RGB를 기본으로 출발하였다.

④ XYZ와 반대의 개념이다.

90 국제조명위원회에서 개발된 표색계에 대한 설명이 아닌 것은?

① 1931년 감법혼색에 의해 CIE 표색계를 만들었다.

② 물체색뿐 아니라 빛의 색까지 표기할 수 있다.

③ 광원과 관찰자에 대한 정보를 표준화하고, 색을 수치화하였다.

④ 물체색이 광원에 따라 달라지는 것을 보완한 것이다.

91 오스트발트 표색계의 등가색환에 대한 설명 중 옳은 것은?

① 색상환은 20색을 기본으로 한다.

② 색상은 번호로 1, 2, 3 등으로 표시한다.

③ 표색은 '색상기호 + 흑색량 + 백색량'으로 표시한다.

④ 링스타라고 부르며 유채색 축을 중심으로 한다.

92 NCS표기에서 S2040-Y80R을 뜻하는 표기의 의미는?

① 20% 검은색도와 40% 유채색도를 가진 색이고 80%의 빨강색도를 지닌 노랑을 뜻한다.

② 20% 하얀색도와 40% 검은색도를 가진 색으로 80%의 노랑색도를 지닌 빨강을 뜻한다.

③ 40% 검은색도와 20% 하얀색도와 80% 유채색도를 뜻한다.

④ 40% 하얀색도와 20% 검은색도와 80%의 노랑색도를 지닌 유채색도를 뜻한다.

93 톤(Tone) 분류를 바탕으로 하는 색이름의 특성에 관한 설명 중 잘못된 것은?

① 색채의 3속성에 의한 방법보다 색채조화를 훨씬 수월하게 처리할 수 있다.
② 톤 분류법에 의해 색이름을 알게 하면 색채를 쉽게 기억할 수 있다.
③ 우리의 일상적인 감각과 어울려 이미지 반영이 용이하다.
④ 색의 이미지를 정량화함으로써 색상의 고유 특성을 부각시킬 수 있다.

94 Hunter Lab 색공간의 설명으로 틀린 것은?

① 유럽 디자인계에서만 주로 사용된다.
② 1931년 CIE의 Yxy보다 시각적으로 더욱 통일된 색공간을 제공한다.
③ 헌터(R. S. Hunter)에 의해 개발된 것이다.
④ 혼색계에 속한다.

95 오스트발트 색채체계의 단일 색상면 삼각형 내에서 동일한 양의 백색을 가지는 색채를 일정한 간격으로 선택하여 배색함으로써 얻을 수 있는 색채조화는?

① 등백색 조화
② 등순색 조화
③ 등흑색 조화
④ 등가색환 조화

96 색명에 대한 기술 중 옳은 것은?

① 색명은 광물에서는 따오지 않는다.
② 색명은 나라별로 다른 경우가 있다.
③ 색명은 표색계보다 부르기 어렵다.
④ 색명은 최근에 개발되기 시작하였다.

97 다음 중 먼셀 색체계의 설명 중 틀린 것은?

① 먼셀 표색계의 기본색은 빨강, 노랑, 초록, 파랑, 보라색의 다섯 색이다.
② 중심축에 채도축을 두고, 원주상에 색상, 중심에서 방사선으로 명도를 두고 있다.
③ 지각적 등보성에 의해 같은 간격으로 색이 변화되도록 지정하고, 채도가 높은 색이 나올 경우 추가하여 사용할 수 있다는 개념으로 Color Tree 개념을 사용한다.
④ 수정 먼셀 색체계에서는 명도단계의 변화는 없었다.

98 다음 중 잘못 연결된 것은?

① ISCC – 전미색채협의회
② PCCS – 독일공업규격
③ NBS – 미국국가표준국
④ NCS – 스웨덴색채연구소

99 색을 정량적으로 나타내는 색채체계는 현색계와 혼색계로 구분된다. 현색계에 대한 설명 중 옳은 것은?

① 색을 측색기로 측색하여 어떤 파장의 빛을 반사하는가에 따라 색의 특징을 판별하는 방법이다.

② 정확한 수치 개념에 입각해 색이 눈에 보이지 않아도 좌표 또는 수치를 이용해 표현하는 체계이다.

③ 실제 눈에 보이는 물체색과 투과색 등 눈으로 보고 비교 검색할 수 있고, 색공간에서 지각적 색통합 또는 색의 스케일을 만드는 색체계이다.

④ CIE 표색계가 대표적인 시스템이다.

100 파버 비렌의 색삼각형이다. White, Tone, Shade의 조화관계를 나타낸 것은?

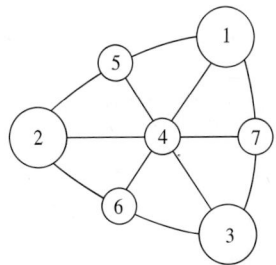

① 1-2-3
② 2-4-7
③ 1-4-6
④ 2-6-3

실전모의고사

제 **2** 회

자격종목 및 등급(선택분야)	시험시간	문제지형별	수험번호	성 명
컬러리스트기사 · 산업기사	2시간 30분	B		

제1과목 **색채심리 · 마케팅**

01 다음 중 광고 매체 선정시 고려해야 할 점과 거리가 먼 것은?

① 매체의 특징
② 비 용
③ 경 쟁
④ 정보분석

02 다음 중 설문지 조사를 위한 조사자 교육에 관한 내용으로 잘못 설명된 것은?

① 조사의 취지와 표본선정 방법에 대한 이해
② 조사 자료의 분석방법
③ 면접과정의 지침
④ 참가자의 응답에 영향을 주지 않도록 하는 중립적이고 객관적인 태도 유지

03 특정 지역의 하늘과 자연광, 습도, 흙과 돌 등에 의하여 자연스럽게 어울리고 선호되는 색채를 무엇이라 하는가?

① 지역색
② 선호색
③ 대표색
④ 자연색

04 다음 중 소비자의 일반적 구매행동에서 영향을 미치는 요인이 아닌 것은?

① 문화적 특성
② 사회적 특성
③ 심리적 특성
④ 지식적 특성

05 소비자 욕구를 파악하는 방법으로 가장 적절한 것은?

① 사회 · 문화 · 기술적 환경의 변화를 역사적으로 파악
② 시나리오 기법으로 예측
③ 현재 시장에서 변화의 의미를 소비자의 관점에서 파악
④ 끊임없는 미래의 추세에 대한 새로운 가능성 시도

06 SD법의 절차나 세부 방법에 해당하지 않는 것은?

① 감성적인, 질적인 반응에 대한 주관적인 평가이다.

② 형용사의 반대어 쌍을 사용한다.

③ 이미지 조사 방법 중의 하나이다.

④ 다차원적인 의미 공간에서 대상을 비교할 수 있게 한다.

07 다품종 소량생산체제로 변화되는 최근의 시장은 표적 마케팅을 지향한다. 표적 마케팅은 '시장세분화, 시장표적화, 위치선정'의 3단계를 거쳐 이루어지는데, 시장표적화 단계를 가장 적절하게 설명한 것은?

① 시장을 상이한 제품을 필요로 하는 구매 집단으로 나누는 것

② 지리적, 인구 통계적, 심리적 변수로 시장을 세분화하는 것

③ 여러 세분화된 시장 중에서 하나 또는 그 이상을 세부 선정하는 것

④ 경쟁 제품과의 위치와 상세한 마케팅 믹스를 개발하는 것

08 마케팅 전략의 접근법에 해당하지 않는 것은?

① 직감적 전략

② 분석적 전략

③ 통합적 전략

④ 유동적 전략

09 문화가 갖는 역사 또는 삶의 방식에 의하여 색채가 전하는 메시지와 상징이 달라지는데, 각 민족색채의 상징적 특징을 대표적으로 표현해 주는 상징물은?

① 상용되는 자동차 색

② 많이 팔리는 음식물의 색

③ 국기의 색

④ 공공건물의 색

10 Contrast가 강한 배색의 효과가 아닌 것은?

① 정리된 이미지를 느끼게 한다.

② 스포티하고 동적인 느낌을 준다.

③ 색상이나 톤을 반대의 것으로 사용하여 긴장감을 높일 수 있다.

④ 색상, 명도, 채도 차가 큰 상태의 조합에 의해 생생한 이미지를 느끼게 한다.

11 색채정보 수집에서 가장 많이 사용되는 방법은?

① 패널조사법

② 현장관찰법

③ 실험연구법

④ 표본조사법

12 청색의 민주화(Blue Civilization)는 어떤 의미인가?

① 서구문화권 국가의 성인 절반 이상이 청색을 선호한다.
② 성인이 되면 색채 선호도가 변화한다.
③ 성별 구분 없이 청색을 선호한다.
④ 지역적인 색채선호도의 차이가 있다.

13 병원 수술실의 색채계획으로 옳은 것은?

① 수술실 벽면은 일반적으로 크림색이 적절하다.
② 따뜻한 색채가 적절하다.
③ 녹색이 적절하다.
④ 흰색이 적절하다.

14 1950년대부터 가정 파티라는 마케팅 전략으로 커다란 성공을 거두었던 주방식기 전문업체인 터퍼 웨어는 여성의 사회진출로 가정에서의 파티보다는 회사 내의 파티 또는 가족 간의 쇼핑을 많이 하는 시장으로 진출하여 기존의 색채와는 달리 눈에 띄는 강한 색채를 적용하는 마케팅 전략을 구축하였다. 이것은 색채마케팅 전략의 영향 요인 중 어떤 것을 가장 고려한 것인가?

① 인구 통계적 변화
② 기술적 환경의 변화
③ 경제적 환경의 변화
④ 자연적 환경의 변화

15 다음 SD법에 관한 설명 중 잘못된 것은?

① 이미지의 심층 면접법과 언어 연상법이다.
② 이미지의 수량적 척도화의 방법이다.
③ 형용사 반대어 쌍으로 척도를 만들어 피험자에게 평가하게 한다.
④ 복잡하고 파악하기 어려운 현상을 다차원적으로 표시할 수 있어 색채는 물론 여러 이미지 조사방법으로 널리 쓰이고 있다.

16 다음 제품의 포지셔닝과 관련된 내용 중 잘못된 것은?

① 제품 차별화 전략이다.
② 라이프스타일에 따른 소비자 시장의 연구이다.
③ 메르세데스(Mercedes)는 최고급 자동차로 인지된다.
④ 소니는 뛰어난 디자인과 품질의 가전제품으로 인지된다.

17 색채의 심리효과 중 옳은 것은?

① 중량감에 가장 큰 영향을 미치는 것은 채도이다.
② 채도보다는 색상이 색채의 경연감에 영향을 미친다.
③ 따뜻한 색이나 명도가 낮은 색은 팽창색이다.
④ 무채색과 유채색을 떠나서 어두운 색은 무게감을 준다.

18 병원의 색채계획에 있어서 가장 적절한 것은?

① 크림색(먼셀 기호 5.5Y 8.5/3.5)을 벽에 사용한다.

② 회복기 환자에게는 어두운 조명과 시원한 색이 적합하다.

③ 휴식을 요하거나 만성 환자는 밝은 조명과 따뜻한 색채가 적합하다.

④ 입원실은 환자의 시각과 감정의 위안을 위해 벽면의 색채를 모두 통일한다.

19 색채심리효과의 설명으로 옳은 것은?

① 다른 색의 영향을 받아 본래의 색과 다른 색으로 보이는 현상이다.

② 다른 색의 영향을 받아 본래의 색이 사라져 버리는 현상이다.

③ 눈의 망막에서 일어난다.

④ 생리적 자극 방법에 따라 다르게 나타난다.

20 다음 중 적용된 색채의 이미지가 제품의 장점과 어울리지 않는 것은 무엇인가?

① 부드러움이 증가된 아동용 순면 침구 – 짙은 청색과 회색 줄무늬를 사용하여 심플하고 모던한 느낌으로 연출하였다.

② 건강식품 광고지 – 초록색 바탕에 흰색 글씨를 사용하였다.

③ 바람의 세기가 여러 단계로 조절되는 선풍기 – 흰색과 파란색을 주조색으로 하고 바람의 세기를 조절하는 버튼은 파란색으로 점진적으로 변화시켰다.

④ 가열속도가 빠른 버너 – 전체적으로 선명한 빨간색과 동작 버튼은 밝은 노란색으로 하였다.

제2과목 **색채디자인**

21 빅터 파파넥의 복합기능에 대한 설명으로 가장 부적합한 것은?

① 형태와 기능을 분리시키지 않고 좀 더 포괄적인 의미에서의 기능을 복합기능이라고 규정지었다.

② 복합기능에는 방법(Method), 용도(Use), 필요성(Need)과 같은 합리적 요소들이 포함된다.

③ 복합기능에는 연상(Association), 미학(Aesthetics)과 같은 감성적 요소들은 포함되지 않는다.

④ 특수한 목적을 달성하기 위한 자연과 사회에 대한 의도적인 실용화를 의미하는 것이 텔레시스(Telesis)이다.

22 데니스 가보에 의해 개발된 레이저를 이용한 입체적 표현매체를 무엇이라고 하는가?

① 픽토그램 ② 홀로그램

③ 다이어그램 ④ 플라즈마

23 구운 빵 냄새를 슈퍼마켓에 활용했더니 매출액이 증가하였다. 영화관 입구에서 팝콘 향기를 내자 판매량이 급격하게 증가하였다. 이는 어떤 마케팅 기법인가?

① 감성마케팅　② 색채마케팅
③ 체험마케팅　④ 환상마케팅

24 실용목적과 심미적 기능을 겸한 공업 생산품을 디자인하는 분야로 적당한 것은?

① 시각디자인　② 제품디자인
③ 환경디자인　④ 실내디자인

25 보전과 창조의 통합 개념으로 도구, 제품, 건축, 도시 등을 디자인함에 있어서 지속 가능한 설계가 필요한 디자인은?

① 환경친화적 디자인
② 문화적 디자인
③ 경제적 디자인
④ 사회적 디자인

26 미용디자인에 관한 기술과 가장 관계가 먼 것은?

① 미용디자인은 개인의 미적 요구를 만족시키고, 보건위생상 안전해야 하며 유행을 고려해야 한다.
② 미용디자인의 범위는 일반적으로 헤어스타일, 메이크업, 네일 케어, 스킨 케어 등이다.

③ 미용디자인의 과정은 디자인할 소재의 특성을 먼저 파악한 후, 미용의 목적, 선호하는 유행과 색채 등에 대한 고객의 의견을 참조하여 결정하는 것이다.
④ 미용디자인에서의 색채는 동일한 색재료를 사용하면 색채효과가 항상 동일하게 나타난다는 것을 감안해야 한다.

27 디자인 과정 중 상상을 구체화 · 시각화하여 욕구에 형태를 부여하는 단계는?

① 재료과정　② 욕구과정
③ 조형과정　④ 기술과정

28 공통요소가 연속적으로 되풀이되는 율동의 변화에 속하지 않는 것은?

① 반 복　② 점 이
③ 대 칭　④ 계 조

29 소비자들이 가지고 있는 제품의 인지도와 상표에 대한 이미지가 타 상품과 차별화된 상태를 무엇이라 하는가?

① 제품 포지셔닝
② 마케팅 믹스
③ 머천다이징 계획
④ 디자인 콘셉트

30 공공적인 건축공간은 목적에 맞는 색채 환경으로 만들 필요가 있다. 이들의 색채조절을 위해 만족시켜야 할 다음 요인 중 비교적 거리가 먼 것은?

① 능률성을 높인다.
② 안전성을 높인다.
③ 쾌적성을 높인다.
④ 주목성을 높인다.

31 시각전달 디자인(Visual Communi-cation Design)의 영역이 아닌 것은?

① 일러스트레이션(Illustration)
② 타이포그래피(Typography)
③ 편집디자인(Editorial Design)
④ 스트리트 퍼니처(Street Furniture)

32 20세기 초 이탈리아에서 일어난 전위 예술운동으로 기존의 낡은 예술을 모두 부정하고, 기계 세대에 어울리는 새로운 다이내믹한 미를 창조할 것을 주장하며, 주로 하이테크 소재로 색채를 표현한 예술 사조는?

① 아방가르드(Avant-garde)
② 미래주의(Futurism)
③ 옵 아트(Op Art)
④ 플럭서스(Fluxus)

33 그리스인들이 그들의 신전과 예술품에서 아름다움과 시각적 질서를 얻기 위한 수단으로 사용한 비례법으로 조직적 구조를 말하는 체계는?

① 조 화
② 황금비
③ 산술적 비례
④ 기하학적 비례

34 디자인이 수공예 중심의 귀족 전유물에서 대중화, 대량생산화로 전환된 시기는?

① 산업혁명 이후
② 아르데코 이후
③ 아르누보 이후
④ 독일공작연맹 이후

35 다음 내용 중 () 안에 들어갈 적당한 용어는?

> 한 사람이 검정 옷을 입고 흰 넥타이를 매고 있을 때, 우리들은 검은색을 ()색이라고 말한다.

① 대 조
② 통 일
③ 주 조
④ 조 화

36 환경파괴를 최소화하는 것을 '에코디 자인'이라 정의할 때 그 디자인의 원 칙과 거리가 가장 먼 것은?

① 자연의 섭리에 따르는 디자인
② 지속 가능한 디자인의 선택
③ 자연을 제일 우선으로 살리는 디 자인
④ 생태적 측면이 중요하며 문화적 측 면은 고려대상이 아님

37 수정화장의 목적이 아닌 것은?

① 얼굴의 단점을 보완한다.
② 색의 진출과 후퇴의 성질을 이용하 여 보완한다.
③ 색의 팽창과 수축의 성질을 이용하 여 보완한다.
④ 하이라이트 부분에 자신의 파운데 이션 색상보다 더 어두운 색조를 사 용한다.

38 디자인 사조와 색채의 관계가 잘못 기 술된 것은?

① 큐비즘의 대표적인 작가인 파블로 피카소는 색상의 대비를 적극적으 로 사용하였다.
② 플럭서스에서는 회색조가 전반을 이루고 색이 있는 경우에는 어두운 색조가 주가 되었다.
③ 아르데코에서는 보라색, 핑크색의 연한 파스텔 색조가 사용되었다.

④ 다다이즘에서는 일반적으로 어둡 고 칙칙한 색조가 사용되었다.

39 여러 세대를 거치면서 형태의 세련과 사용상의 개선이 이루어져 나타난 인 간중심의 디자인을 나타내는 디자인 요건은?

① 친자연성
② 독창성
③ 합리성
④ 문화성

40 주거공간의 색채계획 순서를 올바르 게 나열한 것은?

① 주거자 요구 및 시장성 파악 – 고객 의 공감 획득 – 이미지 콘셉트 설정 – 색채이미지 계획
② 고객의 공감 획득 – 주거자 요구 및 시장성 파악 – 이미지 콘셉트 설정 – 색채이미지 계획
③ 주거자 요구 및 시장성 파악 – 이미 지 콘셉트 설정 – 색채이미지 계획 – 고객의 공감 획득
④ 이미지 콘셉트 설정 – 주거자 요구 및 시장성 파악 – 고객의 공감 획득 – 색채이미지 계획

제3과목 색채관리

41 측색기에 대한 다음 설명 중 옳은 것은?

① diffuse/normal(d/O)과 normal/
diffuse(O/d)기하는 서로 다른 결
과를 가져온다.

② SCI(또는 SPIN)은 정반사 성분, 즉
광택 성분을 제외하고 측정하는 방
식이다.

③ 3자극치 수광방식은 여러 광원에
대한 색채 값을 계산해 낼 수 있다.

④ 측색기는 눈으로 측색하는 데서 유
래될 수 있는 여러 가지 편차요인을
줄여 객관적인 색채 값을 지정하기
위한 기구이다.

42 북위 40도 지점에서 흐린 날 오후 2시
경 북쪽 창문을 통하여 들어오는 빛은
다음의 CIE 표준광 중 어떤 것에 가장
가까운가?

① CIE C 표준광

② CIE A 표준광

③ D_{65} 표준광

④ D_{50} 표준광

43 표면색의 시감 비교방법에 대한 설명
으로 틀린 것은?

① 조명의 균제도(최대조도와 최소조
도의 비율)는 1.0 이상이어야 한다.

② 시료면 및 표준면의 법선에 대하여
45° 방향을 중심으로 하여 확산적
으로 조명한다.

③ 시료면 및 표준면의 모양이나 크기
를 조정할 필요가 있는 경우에는 마
스크를 사용한다.

④ 자연광일 경우 일출 후 3시간부터
일몰 3시간 전까지의 광원을 사용
한다.

44 측색 시 유의사항으로 틀린 것은?

① 측색기를 대상의 물체에 최대한 밀
착하도록 한다.

② 측색기를 대상과 45° 또는 75° 정도
의 각도로 유지한다.

③ 반드시 고유번호와 일치하는 교정
판을 사용해야 한다.

④ 자연물을 측색하는 경우 3회 이상
측색하는 것이 바람직하다.

45 CCM(Computer Color Matching)에
서의 혼색방법 중 가법혼색의 특징은?

① 가법혼색은 양복과 같은 색실의 직
물이나 망점 인쇄의 혼색을 말한다.

② 가법혼색에서 주색은 특정한 파장
을 효율적으로 깎아내는 특성을 가
진 색료가 된다.

③ 가법혼색의 특징은 각 주색의 파장
영역이 좁으면 좁을수록 색역이 오
히려 확장된다.

④ 가법혼색에서의 색료는 원단이나
바탕소재의 반사율이나 투과율을
점점 감소시킨다.

46 도료에 사용되는 무기안료가 아닌 것은?

① Titanium Dioxide
② Phthalocyanine Blue
③ Iron Oxide Yellow
④ Iron Oxide Red

47 색채를 관찰하기에 적합한 조명 조건으로써 반드시 필요한 것이 아닌 것은?

① 광원의 색온도가 높아야 한다.
② 광원의 연색지수가 높아야 한다.
③ 조도가 충분해야 한다.
④ 간접조명이어야 한다.

48 픽셀로 이루어진 디지털화된 그림의 유형을 무엇이라고 하는가?

① 비트맵(Bitmap)
② 바이트(Byte)
③ 벡터 그래픽(Vector Graphic)
④ 엘리멘트(Element)

49 다음의 육안검색 조건 중 옳지 않은 것은?

① 육안검색의 측정각은 관찰자와 대상물의 각을 45°로 한다.
② 먼셀 명도 3 이하의 정밀 검사를 위해서는 반드시 3,000lx 이상의 조건이어야 한다.

③ 유리창, 커튼 등의 투과 광선을 피해야 한다.
④ 해가 지기 30분 전에는 인공광원을 이용한다.

50 해상도(Resolution)에 관한 설명 중 옳은 것은?

① 화면에 디스플레이 된 색채 영상의 선명도는 해상도와 모니터 크기에 좌우되지 않는다.
② ppi는 1인치 내에 들어갈 수 있는 픽셀의 수를 말한다.
③ 픽셀의 색상은 빨강, 사이안, 노랑의 3가지 색상 스펙트럼 요소들로 만들어진다.
④ 최고 해상도 1,280×1,024를 가지고 있는 디스플레이 시스템은 그보다 낮은 해상도를 지원하지 못한다.

51 육안검사의 표기방법 중 사용 광원의 성능에 대한 내용이 아닌 것은?

① 평균연색 평가수
② 가시조건 등색지수
③ 측색기의 최대 연색 평가수
④ 형광조건 등색지수

52 디지털 업무에 있어서 필수적인 3단계를 거쳐 수행되는 작업이 아닌 것은?

① 자료 입력
② 자료 조작
③ 자료 조사
④ 결과물 출력

53 다음 중 가법혼색의 원리가 적용되는 장치는?

① CRT, LCD Monitor
② Digital Press
③ Toner Printer
④ Offset Press

54 클로로필 색소에 대한 설명으로 옳은 것은?

① 크로커스 꽃가루에서 얻어진다.
② 중앙에 마그네슘 원자를 갖고 있다.
③ 중앙에 구리 금속을 가지고 있다.
④ 흡수가 오렌지와 노란색에서 강하게 일어난다.

55 어떠한 색채가 주변의 색이나 조도(照度), 광원, 매체 등이 각기 다른 환경에서 볼 때 다르게 보이는 현상을 무엇이라 하는가?

① ICM File 현상
② 색영역 매핑 현상
③ 디바이스의 특성화
④ 컬러 어피어런스 현상

56 다음 중에서 현재 한국산업규격(KS)상의 현색계 색표집은 어떤 색체계에 기본을 두고 있는가?

① N.C.S ② D.I.N
③ O.S.A/U.C.S ④ Munsell

57 조색사가 색료 선택시 고려해야 할 조건 중 가장 거리가 먼 것은?

① 채색될 물질의 종류
② 착색비용
③ 착색의 견뢰성
④ 색역 및 용제의 종류

58 색을 측정하는 목적이 아닌 것은?

① 정확한 색의 파악을 위해
② 주관적인 색의 표현을 위해
③ 정확한 색의 전달을 위해
④ 정확한 색의 재현을 위해

59 육안조색 시 필요한 준비물은?

① 측색기, 어플리케이터, CCM, 측정지
② 표준광원, 어플리케이터, 스포이드, 측색기
③ 표준광원, 소프트웨어, 믹서, 스포이드
④ 은폐율지, 측색기, 믹서, CCM

60 색채표시계(색표계)에 대한 다음 설명 중 옳은 것은?

① 측정은 2회 이상 실시하면 된다.
② $L^*a^*b^*$에서 기호 a^*는 Yellow~Blue의 관계를 표시한다.
③ L^*C^*h에서 h는 색상, 즉 hue를 의미한다.
④ XYZ와 관계되는 색채는 빨강, 노랑, 파랑, 검정, 보라이다.

제4과목 색채지각론

61 다음 중 중간혼합이 아닌 것은?

① 색팽이의 혼합
② 색유리의 혼합
③ 회전혼합
④ 병치혼합

62 다음 가법혼합의 결과에 관한 내용 중 잘못된 것은?

① 파랑과 녹색의 가법혼합의 결과는 사이안(C)이다.
② 녹색과 빨강의 가법혼합의 결과는 노랑(Y)이다.
③ 파랑과 빨강의 가법혼합의 결과는 마젠타(M)이다.
④ 파랑과 녹색과 노랑의 가법혼합은 백색(W)이다.

63 색채의 양적대비라고 말할 수 있는 것은?

① 보색대비
② 면적대비
③ 명도대비
④ 색상대비

64 광원에 대한 다음 설명 중 틀린 것은?

① 백열전구는 단파장보다 장파장의 빛이 상대적으로 강하다.
② 햇빛과 같이 모든 파장이 유사한 강도를 갖는 빛을 백색광이라고 한다.
③ 형광등은 단파장 영역에 속하는 자외선이 다른 광원에 비하여 상대적으로 강하다.
④ 제논 광원은 백열전구보다 연색지수가 낮다.

65 색채의 감정효과에 관한 내용으로 가장 타당성이 낮은 것은?

① 명도가 높은 색이 가벼운 느낌을 준다.
② 채도가 높은 색이 후퇴하는 느낌을 준다.
③ 명도가 높은 색이 진출하는 느낌을 준다.
④ 채도가 높은 색이 강하고 딱딱한 느낌을 준다.

66 작은 견본을 보고 옷을 골랐더니 완성된 옷의 색상이 견본 색보다 강하게 느껴졌다. 이는 색채의 어떤 효과로 인한 것인가?

① 색상대비 ② 명도대비
③ 채도대비 ④ 면적대비

67 동시대비 설명 중 틀린 것은?

① 색차가 클수록 대비현상이 강해진다.

② 자극과 자극 사이에 거리가 멀어질수록 대비현상은 약해진다.

③ 자극을 부여하는 크기가 클수록 대비의 효과가 커진다.

④ 시점을 한곳에 집중시키려는 색채지각 과정에서 일어나는 현상이다.

68 의료공간인 수술실의 주조색은 청록색이 바람직하다고 한다. 이것은 수술하는 의료진들에게 어지러움을 방지하고 눈을 편안하게 해주기 위한 것인데 다음 내용 중 가장 밀접한 연관성이 있는 것은?

① 대 비
② 동 화
③ 흥 분
④ 잔 상

69 물체의 색과 표면의 반사율에 관한 관계를 설명한 것 중 틀린 것은?(단, 파장의 범위는 가시광선 파장의 범위이다)

① 하얀 수정액은 반사율 85% 정도로 파장 전범위에 걸쳐 고루 반사한다.

② 파란 넥타이는 중파장 범위에서 강하게 반사한다.

③ 검은 양말은 반사율 5% 정도로 파장 전범위에 걸쳐 고루 반사한다.

④ 빨간 모자는 장파장 범위에서 강하게 반사한다.

70 다음 내용과 같은 기능을 수행하는 눈의 기관은 무엇인가?

> 광량이 풍부한 경우에 활동하며, 해상도가 뛰어나고 색채감각을 일으키는 역할을 한다.

① 홍 채
② 추상체
③ 간상체
④ 시냅스

71 공장에서 작업자들의 피로감을 덜어주는 데 가장 효과적인 내부색은?

① 중명도의 고채도 색

② 저명도의 고채도 색

③ 고명도의 저채도 색

④ 저명도의 저채도 색

72 다음 중 가장 후퇴되어 보이는 색은?

① 자 주
② 노 랑
③ 주 황
④ 남 색

73 다음 색에 관한 설명 중 틀린 것은?

① 색의 밝기를 명도라 한다.

② 색의 순도를 채도라 한다.

③ 유사한 색끼리 근접하여 배열한 것을 색상환이라 한다.

④ 빨강, 보라, 파랑 등을 무채색이라 한다.

74 고딕성당의 스테인드글라스의 제작 기법에서 원색으로 이루어진 바탕그림 사이에 검은색 띠를 두른 것은 어떤 대비를 약화시키려는 시각적 보정 작업인가?

① 동시대비 ② 계시대비
③ 연변대비 ④ 색상대비

75 다음 중 베졸드 효과를 바르게 설명한 것은?

① 베졸드 효과는 감법회전혼색의 결과이다.
② 베졸드 효과는 가법회전혼색의 결과이다.
③ 베졸드 효과는 감법병치혼색의 결과이다.
④ 베졸드 효과는 가법병치혼색의 결과이다.

76 인간의 눈의 구조에서 시신경섬유가 나가는 부분으로 광수용기가 없어 대상을 볼 수 없는 곳은?

① 맹 점 ② 중심와
③ 공 막 ④ 맥락막

77 연극무대에서 주인공을 향해 녹색과 빨간색 조명을 각각 다른 방향에서 비추었다. 주인공에게는 어떤 색의 조명으로 보이는가?

① Cyan ② Yellow
③ Magenta ④ Gray

78 색의 3원색에 대한 설명으로 옳은 것은?

① 색의 종류는 3가지뿐이다.
② 원색은 다른 색의 조합으로 만들어낼 수 있다.
③ 3원색이 존재한다는 것을 처음 실험으로 확인한 사람은 헬름홀츠이다.
④ 원색이 3개인 것은 원뿔세포(추상체)의 종류가 3개이기 때문이다.

79 색채의 감정효과에 맞도록 색을 가장 옳게 사용한 것은?

① 대기실이나 휴게실에 검은 회색을 주로 사용하였다.
② 유동성이 강한 호텔의 로비에 파란색을 주로 사용하였다.
③ 여름철 실내 배색은 주황색을 주로 사용하였다.
④ 방의 한 벽이 후퇴해 보이게 하려고 한 벽면에 나머지 벽면보다 어두운 색을 사용하였다.

80 다음 빛과 색에 대한 설명 중 옳은 것은?

① 색채의 3속성은 Hue, Value, Chroma이다.
② 색광을 표시하는 표색계를 현색계라 하며, CIE 표준 표색계가 있다.
③ 빛의 3원색은 빨강, 파랑, 노랑이다.
④ 스펙트럼 분광에서 장파장 쪽은 청색이다.

제5과목 색채체계론

81 다음 중 황색 계열의 전통색은?

① 훈 색
② 홍람색
③ 치자색
④ 육 색

82 말굽모양의 CIE 표색계에서 중심부분의 색은?

① 백 색
② 흑 색
③ 회 색
④ 원 색

83 음양오행 사상에서 5정색이 아닌 것은?

① 적 색 ② 흑 색
③ 녹 색 ④ 황 색

84 NCS 표기법에서 S1500-N의 해석으로 옳은 것은?

① 대상색에서 검은색도는 85%의 비율이다.
② 대상색에서 하얀색도는 15%의 비율이다.
③ 대상색에서 유채색도는 0%의 비율이다.
④ N은 뉘앙스(Nuance)를 의미한다.

85 먼셀의 균형이론에 영향을 받은 색채조화론은?

① 셰브럴의 조화론
② 문 – 스펜서의 조화론
③ 파버 비렌의 조화론
④ 저드의 조화론

86 CIE L*a*b*c의 색값으로 맞는 것은?

① +a*, +b* 값의 색은 보라색(RB)이다.
② +a*, -b* 값의 색은 청록색(BG)이다.
③ -a*, +b* 값의 색은 연두색(GY)이다.
④ -a*, -b* 값의 색은 주황색(YR)이다.

87 오스트발트 표색계의 표시가 1ca로 표시되었다면 다음 중 가장 옳은 설명은?

① 빨간색 계열의 어두운색이다.
② 아주 밝은 명도의 노란색이다.
③ 백색량이 적은 어두운 회색이다.
④ 순색에 가장 가까운 색이다.

88 색채표준화의 기본적인 조건에 해당하지 않는 것은?

① 색채 속성배열의 과학적 근거
② 색채의 속성(색상, 명도, 채도)표기
③ 색채간 지각적 등보성
④ 특수 안료의 사용

89 다음 중 관용색명이 아닌 것은?

① 에메랄드 그린, 크로뮴 옐로, 프러시안 블루

② 레디시 블루, 다크 블루, 비비드 블루

③ 올리브 그린, 베이비 핑크, 스노 화이트

④ 흑, 백, 적, 황, 녹

90 '색의 3속성에 의한 방법'이란 제목으로 한국산업규격(KS)에서 채택하고 있는 표준표색계는?

① NCS 표색계

② 오스트발트 표색계

③ 먼셀 표색계

④ DIN 표색계

91 비렌의 색삼각형에서 Tone에 해당하는 것은?

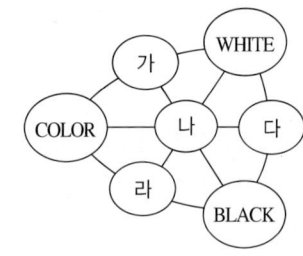

① 가 ② 나

③ 다 ④ 라

92 ISCC-NBS 색명법의 설명 중 틀린 것은?

① 색상명은 Pink, Red, Orange, Brown 등을 사용한다.

② 전미색채협회와 미국국가표준국이 공동으로 연구 발표한 것이다.

③ 미국에서 통용되는 관용색명을 정리한 것이다.

④ 색채의 명도는 Moderate를 중심으로 명도가 높은 것은 Light, Very Light, 명도가 낮은 것은 Dark, Very Dark로 한다.

93 일본색채연구소가 1964년에 개발한 '일본색연배색체계'와 가장 관련 있는 것은?

① P.C.C.S 표색계

② 먼셀 표색계

③ CIE 표색계

④ NCS 표색계

94 ISCC-NBS의 계통색명은 모두 몇 가지 색으로 구성되어 있는가?

① 153색 ② 173색

③ 224색 ④ 267색

95 7.5RP 5/8은 먼셀 표색계에 따른 유채색의 표기이다. 이 색의 속성으로 옳은 것은?

① 명도 7.5, 색상 5 RP, 채도 8

② 색상 7.5 RP, 명도 5, 채도 8

③ 채도 7.5, 색상 5 RP, 명도 8

④ 색상 7.5 RP, 채도 5, 명도 8

③ 표준 3원색인 적, 녹, 청의 조합에 의한 가법혼색의 원리가 적용된다.

④ 혼합하는 색량의 비율에 의하여 만들어진 체계이다.

96 오스트발트 색상환에 대한 설명 중 틀린 것은?

① 4색을 기준으로 만들었다.

② 다시 중간에 색을 배열하여 8색으로 만들었다.

③ 우측회전으로 24색을 만들었다.

④ 최종적으로 100가지의 색상을 사용한다.

99 문 – 스펜서의 색채조화원리에 대한 설명으로 틀린 것은?

① 균형 있게 선택된 무채색의 배색은 아름답다.

② 작은 면적의 약한 색과 큰 면적의 강한 색은 조화된다.

③ M=O(질서성의 요소)/C(복잡성의 요소)=(0.5 이상이면 좋은 배색)

④ 색상, 채도는 일정하게, 명도만 변화시키는 경우 많은 색상 사용시보다 미도(M)가 높다.

97 CIE 표색계에서 빨간색은 표색계의 어느 위치에 있게 되는가?

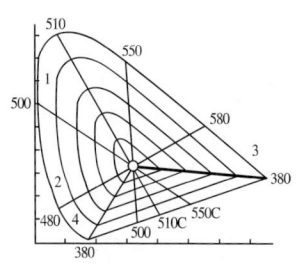

① 1

② 2

③ 3

④ 4

100 다음 중 NCS 색삼각형과 색상환에서 표시하고 있는 색에 대한 설명으로 옳은 것은?

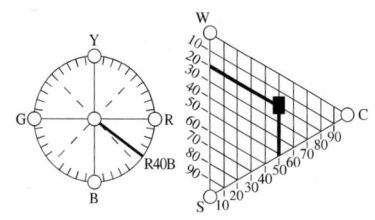

① Blue는 40%의 비율이다.

② 유채색도는 20%의 비율이다.

③ 뉘앙스는 5020으로 표기한다.

④ 검은색도는 50%의 비율이다.

98 먼셀 표색계에 관한 설명으로 옳은 것은?

① 색의 3속성에 따른 지각적인 등보도성을 가진 체계적인 배열이다.

② 심리·물리적인 빛의 혼색실험에 기초를 둔 표색계이다.

제 **3** 회 실전모의고사

자격종목 및 등급(선택분야)	시험시간	문제지형별	수험번호	성 명
컬러리스트기사 · 산업기사	2시간 30분	A		

제1과목 색채심리 · 마케팅

01 식욕을 돋우어 주며 패스트푸드 식당의 색채계획에 적합한 색채는?

① 녹 색　　② 파 랑
③ 빨 강　　④ 보 라

02 색채를 조절할 때 적합하지 않은 것은?

① 공장이나 사무실의 천장은 바닥재의 색보다 밝은색이 적합하다.
② 상품 진열장의 바탕색을 밝은 오렌지색으로 하면 모든 색채가 돋보인다.
③ 시선을 끌어 판매량을 높이는 상점의 색은 밝은 노랑을 사용하면 좋다.
④ 수술실 환경색을 백색에서 청록색으로 바꿔 현기증, 졸도현상을 해소한다.

03 연령이 낮을수록 원색 계열과 밝은 톤을 선호하다가 성인이 되면서 단파장의 파랑, 녹색을 점차 좋아하게 되는 색채선호도 변화의 이유는?

① 자연환경의 차이
② 기술 습득의 증가
③ 지적 능력의 증대
④ 인문환경의 영향

04 모더니즘의 대두와 함께 주목을 받게 된 색은?

① 빨강과 자주
② 노랑과 청색
③ 흰색과 검은색
④ 베이지색

05 사용된 색에 따라 우울해 보이거나 따뜻해 보이거나 값비싸 보이는 등의 심리적 효과는 무엇 때문인가?

① 색의 보편성　② 색의 조화
③ 색의 연상력　④ 색의 유사성

06 다음 중 옳게 설명된 것은?

① 색의 한난감은 명도에 의해 결정된다.

② 색의 경연감은 명도에 의해 결정된다.

③ 색의 강약감은 색상에 의해 결정된다.

④ 색의 중량감은 채도에 의해 결정된다.

07 조사방법에 대한 다음 기술 중 잘못된 것은?

① 개별면접조사는 심층적인 정보를 수집하는 데 용이하다.

② 전화조사는 즉각적인 응답반응을 알 수 있어 많이 선호한다.

③ 우편조사는 최소한의 인원으로 높은 응답률을 기대할 수 있다.

④ 조사방법 중 표본의 대표성을 최대한 유지할 수 있는 것은 개별면접조사이다.

08 색채시장조사의 기능이 잘 이루어진 결과가 아닌 것은?

① 판매촉진의 효과가 크다.

② 사고나 재해를 감소시켜 준다.

③ 의사결정 오류의 폭을 좁혀 준다.

④ 유통경제상의 절약효과를 제공한다.

09 원반 위에 흰색과 검은색을 번갈아 칠한 후 특정속도로 회전시키면 우리 눈에 유채색이 보인다. 이러한 주관적인 색경험 현상을 설명하는 이론은?

① 줄눈 효과

② 페흐너 효과

③ 대비 효과

④ 베졸드 효과

10 일반적으로 분홍 파스텔 색상을 보면 포근함과 달콤함을 느낀다. 이러한 감각 간의 교류현상을 무엇이라 하는가?

① 색채의 심리효과

② 색채의 연상효과

③ 색채의 동시대비

④ 색채의 공감각

11 1981년 W. 퀼러의 실험을 통해 일반인이 색채자극이 없게 회색으로 칠해진 방과 화려하고 다양하게 채색된 방을 체험하게 했을 때 나타난 현상 중 옳은 것은?

① 여자가 남자보다 회색 방에서 더 지루함을 느낀다.

② 한색 계열이 적용된 방에서 심장박동이 감소하고 차분해진다.

③ 지나친 색채의 통일성은 과다한 자극을 초래한다.

④ 남성과 여성의 색에 대한 스트레스 반응은 동일한 수준이다.

12 단순 조립라인 중심의 공장에 근로자들이 실제 근무시간을 보다 짧게 인식할 수 있도록 실내 색채를 적용하려고 한다. 이때 사용할 가장 적합한 색은?

① 푸른색
② 붉은색
③ 노란색
④ 흰 색

13 연속 배색에 대한 설명 중 옳은 것은?

① 애매한 색과 색 사이에 뚜렷한 한 가지 색을 삽입하는 배색이다.
② 색상이나 명도, 채도, 톤 등이 단계적으로 변화되는 배색이다.
③ 2색 이상을 사용하여 되풀이하고 반복함으로써 융화성을 높이는 배색이다.
④ 단조로운 배색에 대조색을 추가함으로써 전체의 상태를 돋보이게 하는 배색이다.

14 실내 벽면의 주조색을 조절하여 사용자가 머무는 시간이 실제보다 짧게 느껴지도록 하려면 어떤 색상을 선택하는 것이 좋은가?

① 황 색
② 녹 색
③ 적 색
④ 청 색

15 색채조절에 있어서 심리효과에 대한 설명 중 틀린 것은?

① 색채의 감정적인 효과에 의해 한색계로 도색을 하면 심리적으로 시원하게 느낀다.
② 큰 기계부위의 아랫부분은 밝게 하고 윗부분은 어두운색으로 해야 안정감이 있다.
③ 눈에 띄어야 할 부분은 진출색으로 하여 안전을 도모한다.
④ 고채도의 색은 화사하고 저채도의 색은 수수하므로 이를 이용한다.

16 색채의 연상에 관한 내용 중 틀린 것은?

① 색채의 연상에는 구체적 연상과 추상적 연상이 있다.
② 색채의 연상은 경험적이기 때문에 기억색과 밀접한 관련을 갖는다.
③ 색채의 연상은 구체적 연상과 추상적 연상이 있는데, 경험과 연령에 따라서 변화하지 않는다.
④ 색채의 연상은 생활양식이나 문화적인 배경 그리고 지역과 풍토 등에 따라서 개인차가 있다.

17 국제 언어로서의 색에 대한 연상이 잘못된 것은?

① 노랑 – 장애물 또는 위험물의 경고
② 빨강 – 소방기구
③ 녹색 – 구급장비, 상비약
④ 파랑 – 수위 조절 및 안전지역

18 색채조사를 위한 표본추출 방법으로 적합하지 않은 것은?

① 편차가 가능한 많이 나는 방식으로 추출한다.

② 무작위로 표본을 추출한다.

③ 대규모 집단에서 소규모 집단으로 추출한다.

④ 모집단에 대한 정확한 이해 후에 추출한다.

19 매슬로(Maslow)는 인간의 1차적 욕구를 다섯 계층으로 구분된다고 설명하였다. 이 욕구 단계에 해당하지 않는 것은?

① 생리적 욕구

② 사회적 욕구

③ 자아실현 욕구

④ 필요의 욕구

20 색채조사를 위한 설문지 작성으로 부적당한 것은?

① 개방형은 응답자가 자신의 생각을 자유롭게 응답하는 것이다.

② 폐쇄형은 두 개 이상의 응답 가운데 하나를 선택하도록 하는 것이다.

③ 정확한 응답을 얻기 위해 전문용어를 활용하는 것이 좋다.

④ 응답의 양과 질을 고려하여 질문의 길이를 결정하여야 한다.

제2과목 **색채디자인**

21 재료 선택 시 색채에 영향을 주는 가장 큰 요소는?

① 촉 감　　② 시 각

③ 빛　　④ 패 턴

22 색채관리의 순서로 옳은 것은?

① 색의 설정 → 발색 및 착색 → 판매 → 검사

② 검사 → 색의 설정 → 발색 및 착색 → 판매

③ 색의 설정 → 발색 및 착색 → 검사 → 판매

④ 색의 설정 → 검사 → 발색 및 착색 → 판매

23 검은색과 노란색을 사용하는 교통표시판은 색채의 어떠한 특성을 이용한 것인가?

① 색채의 연상　　② 색채의 명시도

③ 색채의 심리　　④ 색채의 이미지

24 일반적으로 지적인 계획과 노력에 의해 목표하는 것을 달성하기 위해 자연과 사회의 변천작용을 계획적으로 실용화하는 것을 지칭하는 용어는?

① 효용성(Utility)

② 텔레시스(Telesis)

③ 트렌드(Trend)

④ 플라스틱(Plastic)

25 다음 중 () 안에 각각 들어갈 말을 알맞게 짝지은 것은?

> 색조는 색의 3속성 중 ()와(과) ()의 복합개념이다.

① 색상 – 채도

② 채도 – 배색

③ 명도 – 채도

④ 배색 – 색상

26 다음 중 형용사 반대어 쌍으로 척도를 만들어 색채디자인의 디자인 평가방법으로 현재에 있어서 가장 보편적으로 사용되는 조사방법은?

① 면접법

② SD법

③ 요인 분석법

④ 수량화 분류법

27 시각을 통해 느낄 수 있는 물체의 표면상 특징은?

① 매스(Mass)

② 텍스처

③ 색 조

④ 점 증

28 모던 디자인사에서 형태와 기능의 관계에 대해 '형태는 기능에 따른다'라고 말한 사람은?

① 월터 그로피우스

② 루이스 설리번

③ 필립 존슨

④ 프랑크 라이트

29 패션디자인 분야의 유행색에 대한 개념이 틀린 것은?

① 일정기간을 갖고 주기적으로 반복된다.

② 특정시기에 더 선호하게 되는 색이다.

③ 패션 유행색은 다른 분야에 비해 비교적 느리게 변한다.

④ 색채전문기관에 의해 유행색이 예측되기도 한다.

30 디자인의 기본요소와 거리가 먼 것은?

① 심미성

② 독창성

③ 경제성

④ 절대성

31 상품을 선전하고 판매하기 위해 판매현장에서 사용되는 디자인 형태는?

① POP(Point Of Purchase) 디자인

② PG(Pictography) 디자인

③ HG(Holography) 디자인

④ TG(Typography) 디자인

32 배색에 있어서 색의 3속성 중 하나 이상의 속성이 일정한 간격을 갖고 자연스럽게 변화하도록 배색하는 것을 부르는 명칭은?

① 그러데이션(Gradation)
② 세퍼레이션(Seperartion)
③ 코디네이션(Coordination)
④ 세츄레이션(Saturation)

33 미용디자인에서 고려해야 할 다음 내용 중 가장 우선시 되지 않는 것은?

① 보건위생상의 안전
② 시대적 유행성
③ 작업자의 의도
④ 고객의 미적 욕구

34 패션디자인의 원리에 대한 다음의 설명 중에서 가장 적절한 것은?

① 균형은 디자인 요소의 시각적 무게감에 의하여 이뤄진다.
② 리듬은 디자인의 요소 하나가 크게 강조될 때 느껴진다.
③ 강조는 디자인의 요소가 반복될 때 느껴진다.
④ 비례는 디자인 내에서 부피감의 관계를 의미한다.

35 CCM(Computer Color Matching)의 도입목적이 아닌 것은?

① 원가절감
② 조색의 시간 단축
③ 고객의 신뢰도 구축
④ 숙련자를 위한 조색기능

36 다음 중 사조별 색채경향이 틀리게 연결된 것은?

① 아르누보 – 연한 파스텔 계통의 부드러운 색조
② 아방가르드 – 그 시대의 유행색보다 앞선 색채사용
③ 큐비즘 – 난색의 강렬한 색채
④ 다다이즘 – 파스텔 계통의 연한 색조

37 제품수명주기의 단계를 시간순으로 적절하게 나열한 것은?

① 도입기-성숙기-확산기-쇠퇴기
② 도입기-성장기-성숙기-쇠퇴기
③ 수용기-도입기-성숙기-쇠퇴기
④ 수용기-성숙기-확산기-쇠퇴기

38 다음의 디자인 사조들이 대표적으로 사용하였던 색채의 경향이 잘못 설명된 것은?

① 팝 아트는 복제성과 보편성을 강조하기 위하여 전체적으로 어두운 색조에 혼란한 강조색을 사용한다.
② 옵 아트는 색의 원근감, 진출감을 흑과 백 또는 단일색조를 강조하여 사용한다.

③ 아르누보는 큐비즘의 영향을 받아 차분하고 자연적인 색채를 사용하며, 공간적이고 입체적인 색채의 효과를 강조한다.

④ 다다이즘의 색은 화려한 면과 어두운 면을 동시에 가지고 있으면서, 극단적인 원색대비를 사용하기도 한다.

39 부드럽고, 수줍고, 달콤하고, 섬세하며 여성적인 이미지로, 파티나 약혼식, 결혼식 후의 신부예복 등에 가장 많이 쓰이는 색은?

① 핑 크 ② 브라운
③ 보 라 ④ 오렌지

40 설계도 보완을 위해 작업순서방법, 마감 정도, 제품규격, 품질 등을 명시하는 것은?

① 견적서 ② 평면도
③ 시방서 ④ 설명도

제**3**과목 **색채관리**

41 게임이나 애니메이션 등의 그래픽 형상을 수학적 표현을 통하여 2, 3차원의 색채 영상을 주로 만들 때 사용되는 파일 영상은?

① 비트맵 영상(Bitmap Image)
② 래스터 영상(Raster Image)

③ 벡터 그래픽 영상(Vector Graphic Image)
④ 메모리 영상(Memory Image)

42 스캐너와 디지털 카메라의 특성화과정에서 입력, 조정, 출력시 서로 기준을 조정해 주는 샘플 컬러 패치(Patch)로서 국제표준기구(ISO)가 지정한 것은?

① CIE 차트 ② IT8 차트
③ CMYK 차트 ④ CCT 차트

43 육안조색을 할 때 색채관측시 발생하는 이상 현상과 가장 관련 있는 것은?

① 연색현상
② 착시현상
③ 잔상, 조건등색현상
④ 무조건등색현상

44 색온도(Color Temperature)에 관한 설명 중 옳은 것은?

① 색온도는 광원의 실제 온도이다. 낮은 색온도는 시원한 색에 대응되고 높은 색온도는 따뜻한 색에 대응된다.
② 백열등은 차가운 느낌이 들기 쉽고 사무실이나 공장에서 사람이 활동하는 장소의 조명으로 적합하다.

③ 흑체(Blackbody)는 온도가 어느 정도 높아짐에 따라 붉은색, 오렌지색, 노란색, 흰색 등으로 변하게 된다.

④ 형광등과 같이 뜨거워져서 빛을 내는 경우 또는 열광원이 아닌 경우에도 흑체의 색온도로 구분한다.

45 색변이지수(CII ; Color Inconstancy Index)가 높은 색에 대하여 가장 잘 설명한 것은?

① 빛이나 세탁에 색이 잘 변한다.

② 색변이지수가 높을수록 고품질의 색채이다.

③ 광원에 따라 색채가 많이 변하는 색이다.

④ 색의 제조가격이 가장 경제적인 경우의 색이다.

46 디지털 색채 시스템에 대한 설명으로 옳은 것은?

① RGB 시스템은 빛을 더할수록 밝아지는 감법혼색의 체계이다.

② HSB 시스템은 오스트발트 색표계를 중심으로 선택하도록 되어 있다.

③ CMYK 모드는 각각의 수치를 더해서 밝아지는 가법혼색의 체계이다.

④ LAB 시스템의 L*은 밝기를 a*, b*는 색상과 채도를 함께 나타낸다.

47 조건등색과 무조건등색의 차이를 가장 잘 설명한 것은?

① 조건등색은 분광반사율이 정확하게 일치하는 등색이다.

② 무조건등색은 광원의 변화에는 무관하나 관측자가 바뀌면 등색이 깨질 수 있다.

③ 조건등색은 무조건등색의 부분집합이다.

④ 무조건등색을 확인하기 위해서는 분광반사율을 측정할 필요가 있다.

48 다음 중 유기안료에 대한 설명으로 옳은 것은?

① 백색안료가 많이 쓰이며, 착색용 외에 다른 안료에 섞어서 톤을 엷게 하거나 은폐력을 크게 하는 데에 사용된다.

② 물에 녹지 않는 금속화합물의 형태인 레이크 안료와 물에 녹지 않는 염료를 그대로 사용한 색소안료로 나뉜다.

③ 도료, 인쇄잉크, 회화용 크레용, 고무, 통신기계, 건축 재료, 요업제품, 합성수지 등에 사용된다.

④ 특수한 안료로는 형광등, 브라운관, 야광도료 등에 사용되는 아연, 스트론튬, 바륨 등의 황화물인 형광안료가 있으며 내광성이나 내열성이 좋지 않다.

49 먼셀의 색채개념인 색상, 명도, 채도를 중심으로 선택하도록 되어 있는 디지털 색채 시스템은?

① CMYK 시스템
② HSB 시스템
③ RGB 시스템
④ LAB 시스템

50 한국산업규격(KS)의 용어에 대한 설명 중 틀린 것은?

① 휘도순응 – 시각계가 시야의 휘도에 순응하는 과정 또는 순응한 상태
② 명순응 – $3cd \cdot m^{-2}$ 정도 이상인 휘도의 자극에 대한 휘도순응
③ 명소시 – 명순응 상태에서 시각계가 시야의 색에 순응하는 과정 또는 순응된 상태
④ 암순응 – $0.03cd \cdot m^{-2}$ 정도 이하인 휘도의 자극에 대한 휘도순응

51 물체의 색을 측정하는 방법 중 0/d에 관한 설명으로 옳은 것은?

① 수직으로 입사시키고 분산광을 관측한다.
② 분산광을 입사시키고 수직방향에서 관측한다.
③ 물체면에 수직 입사시키고 45° 방향에서 관측한다.
④ 물체면에 수직 입사시키고 수직방향에서 관측한다.

52 발색층에서 광선은 확산하여 투과하고 흡수되면서 진행하게 되는 것으로, 일정한 두께를 가진 발색층에서 감법혼색을 하는 경우에 성립하는 CCM의 기본원리는?

① 데이비스–깁슨(Davis-gibson) 이론
② 파버 비렌(Faber Birren) 이론
③ 아더 포프(Arthur Pope) 이론
④ 쿠벨카 문크(Kubelka Munk) 이론

53 디지털 색체계에서 컬러 세팅(Color Setting)에 대한 설명 중 옳은 것은?

① 감마(Gamma)는 컴퓨터 모니터 또는 이미지의 각 부분에 해당하는 어둡기와 색상, 채도를 말한다.
② UCR은 Under Color Removal로서 주로 흑백 톤의 조절에 사용된다.
③ GCR은 Gray Component Removal로서 원색잉크의 농도에 따라 흑색 잉크의 농도가 자동적으로 조정된다.
④ White Point는 모니터나 소프트웨어를 보면 흰색을 제외한 컬러를 기준으로 설정하도록 하는 것이다.

54 디지털 색채와 관련된 설명으로 옳은 것은?

① 1비트는 흑색의 1가지 색채 단계를 제공한다.

② 인치당 샘플 수(spi), 인치당 선 수(lpi), 인치당 점의 수(dpi)는 모두 해상도를 나타내기 위한 개념들이다.

③ 같은 해상도일 경우 dpi와 lpi는 같은 수치이다.

④ 2비트 데이터는 흑과 백의 2가지 색채 단계를 제공한다.

55 국제조명위원회(CIE)의 색채측정체계에 대한 설명으로 옳은 것은?

① CIE에서는 빨강, 초록, 파랑 3원색 이론으로 출발한다.

② 현색계의 대표적인 예이다.

③ 감법혼색의 원리를 기본으로 한다.

④ 백색광은 색도도 바깥 둘레에 위치한다.

56 육안조색 시의 기준 조색광원은?

① D_{45}　　② D_{75}

③ D_{65}　　④ D_{55}

57 점광원이 일정 방향으로 내는 에너지량을 말하며 칸델라(cd)를 단위로 하는 것은?

① 광 도　　② 휘 도

③ 조 도　　④ 전광속

58 반사 값을 사용하여 광원의 빛을 모아 비추는 조명방식으로 조명 효율이 좋은 반면 눈부심이 일어나기 쉽고 균등한 조도 분포를 얻기 힘들며 그림자가 생기는 조명 방식은?

① 반간접조명

② 직접조명

③ 간접조명

④ 반직접조명

59 디지털 색채에 대한 다음 설명 중 옳은 것은?

① 디지털 컬러에서 각 픽셀은 RGB의 조합으로 표현된다.

② 오프셋 인쇄는 가색법을 사용한다.

③ TV와 모니터는 감색법을 사용한 대표적인 예이다.

④ 혼합하는 색의 수가 많을수록 혼합 결과 색의 명도가 높아지게 되는 것은 감색 색체계에 의한 원리이다.

60 색채의 육안조절 시 주의하여 관측할 색차의 내용에 속하지 않는 것은?

① 색료의 종류 및 양

② 명도의 차이

③ 색상의 방향과 정도

④ 채도의 차이

제**4**과목 **색채지각론**

61 다음 가운데 감법혼합의 결과에 맞지 않은 것은?

① 마젠타(Magenta)와 노랑의 감법혼합 결과는 사이안(Cyan)이다.

② 노랑과 사이안(Cyan)의 감법혼합 결과는 녹색이다.

③ 사이안(Cyan)과 마젠타(Magenta)의 감법혼합 결과는 파랑이다.

④ 마젠타(Magenta)와 노랑과 사이안(Cyan)의 감법혼합은 검정이다.

62 노란색 종이를 조그맣게 잘라 여러 가지 배경색 위에 놓았다. 다음 어떤 배경색에서 가장 선명한 노란색으로 보이는가?

① 주황색 ② 연두색

③ 파란색 ④ 빨간색

63 정의 잔상에 대한 설명으로 옳은 것은?

① 색자극에 대한 잔상으로 대체로 반대색으로 남는다.

② 어두운 곳에서 빨간 성냥불을 돌리면 길고 선명한 빨간 원이 그려지는 현상이다.

③ 원자극과 같은 정도의 밝기와 반대색의 기미를 지속하는 현상이다.

④ 원자극이 선명한 파랑이면 밝은 주황색의 잔상이 보인다.

64 보색에 대한 설명으로 틀린 것은?

① 혼합하여 무채색이 되는 두 색의 관계를 의미한다.

② 보색이 되는 두 색광을 혼합하면 흰색이 된다.

③ 보색이 되는 두 물감을 혼합하면 검정에 가까운 색이 된다.

④ 색상환에서 비교적 거리가 먼 색을 의미한다.

65 색의 대비현상에 대한 내용으로 틀린 것은?

① 동일한 색이라도 면적이 커지면 더욱 밝고 선명하게 보이는 현상을 면적대비라고 한다.

② 두 색이 붙어 있을 때 그 경계부분에서 나타나는 대비현상이 먼 곳보다 더욱 강하게 일어나는 것을 연변대비라고 한다.

③ 서로 보색관계인 두 색이 있을 때 서로의 영향으로 본래의 색보다 채도가 낮아 보이는 현상을 보색대비라고 한다.

④ 명도가 다른 두 색이 있을 때 밝은색은 더 밝게, 어두운색은 더 어둡게 보이는 현상을 명도대비라 한다.

66 눈에서 조리개 구실을 하면서 외부에서 들어오는 빛의 양을 조절하는 부분은?

① 각 막 ② 수정체
③ 망 막 ④ 홍 채

67 백색광을 노란색 필터에 통과시킬 때 통과되지 않는 파장은?

① 장파장 ② 중파장
③ 단파장 ④ 적외선

68 파란색 바탕에 노란색 글씨가 진출되어 보이도록 하기 위해서 해야 할 일로 적합하지 않은 것은?

① 바탕색이 파랑의 채도를 떨어뜨린다.
② 글씨의 노란색 채도를 높인다.
③ 바탕과 글씨의 명도차를 줄인다.
④ 바탕색의 명도를 낮춘다.

69 명소시와 암소시의 중간 정도의 밝기에서 추상체와 간상체 모두 활동하고 있는 시각상태는?

① 잔상시 ② 유도시
③ 중간시 ④ 박명시

70 다음 가운데 가법혼합의 결과에 맞지 않는 것은?

① 빨강(Red)과 녹색(Green)의 가법혼합 결과는 노랑(Yellow)이다.
② 녹색(Green)과 파랑(Blue)의 가법혼합 결과는 사이안(Cyan)이다.
③ 파랑(Blue)과 빨강(Red)의 가법혼합 결과는 마젠타(Magenta)이다.
④ 빨강(Red)과 녹색(Green)과 파랑(Blue)의 가법혼합은 블랙(Black)이다.

71 색온도에 대한 설명 중 틀린 것은?

① 색온도가 6,500K 이상인 주광색 형광등이나 하늘과 같은 경우 시원한 느낌의 푸른빛이 도는 흰색을 띤다.
② 색온도는 광원의 실제 온도를 의미한다.
③ 색온도가 3,000K 이하인 백열등이나 석양 질 무렵의 하늘과 같은 경우 따뜻한 느낌의 빛을 띤다.
④ 비교적 높은 색온도는 푸른색 계열의 시원한 색에 대응된다.

72 녹색 계통의 바탕색 그림 속에서 색상의 차이에 근거한 강조색을 사용하여 돋보이게 하고 싶다면 어떤 색이 가장 좋은가?

① 흰 색 ② 빨간색
③ 파란색 ④ 주황색

73 다음 중 진출감이 가장 약한 것은?

① 난 색 ② 고명도색
③ 저채도색 ④ 고채도색

74 파란 하늘, 노란 튤립과 같이 색을 지각할 수 있는 광수용기는?

① 간상체　　② 수정체
③ 유리체　　④ 추상체

75 다음 중 가장 차갑게 느껴지는 색상은?

① 밝은 파랑　　② 밝은 황록
③ 밝은 노랑　　④ 어두운 빨강

76 다음 중 19세기 인상파 화가 세라에 의한 점묘화의 혼색원리는?

① 회전혼색　　② 병치혼색
③ 감법혼색　　④ 동시혼색

77 석양이 붉은 것은 어떤 현상에 의해 설명되는가?

① 빛의 회절　　② 빛의 산란
③ 빛의 반사　　④ 빛의 굴절

78 대낮에 극장과 같이 어두운 곳에 들어가면 처음에는 전혀 안보이다가 한참만에 서서히 보이기 시작한다. 이때 활발하게 반응하기 시작하는 광수용기는?

① 홍 채　　② 추상체
③ 간상체　　④ 유리체

79 영-헬름홀츠의 색지각설에 대한 설명 중 틀린 것은?

① 우리 눈의 망막 조직에는 빨강, 녹색, 파랑의 색각세포가 있고 색광을 감광하는 시신경 섬유가 있어 색지각을 할 수 있다.
② 녹색과 빨강의 시세포가 동시에 흥분하면 노랑의 색각이 지각된다.
③ 빨강과 파랑의 시세포가 동시에 흥분하면 마젠타의 색각이 지각된다.
④ 색채의 흥분이 크면 어둡게, 색채의 흥분이 작으면 밝게, 색채의 흥분이 없어지면 흰색으로 지각된다.

80 일정한 색의 자극이 사라진 후에도 지속적으로 색의 자극을 느낄 때 나타나는 대비현상은?

① 계시대비　　② 명도대비
③ 색상대비　　④ 채도대비

제**5**과목　색채체계론

81 ISCC-NBS 색명법에 관한 설명으로 옳은 것은?

① 무채색 단계는 N1에서 N9.5까지 세밀하게 나뉘어져 있다.
② 무채색 앞에 채도에 관한 수식어를 사용하여 무채색에 가까운 유채색을 나타낸다.
③ 색상, 명도, 채도를 표시하는 수식어를 특별히 정하여 표시한 색명법이다.

④ Moderate, Pale, Strong, Vivid는 색상을 의미하는 수식어이다.

82 오스트발트 색체계와 관련 깊은 이론은?

① 문 - 스펜서 조화론
② 뉴턴의 광학
③ 헤링의 반대색설
④ 영 - 헬름홀츠 이론

83 패션의 색채계획 시 명도와 채도가 같은 색으로 색상의 변화만을 주어 배색하는 기법은?

① 톤온톤
② 톤인톤
③ 토널
④ 카마이외

84 오스트발트의 색채조화에서 등색상 3 각형의 Color와 Black을 잇는 평행선상에 있는 색은?

① 등흑 계열조화
② 등백 계열조화
③ 등순 계열조화
④ 유채색의 조화

85 다음 중 혼색계와 관련이 없는 것은?

① XYZ 표색계
② RGB 표색계
③ 먼셀 표색계
④ 맥스웰 표색계

86 CIE 표색계의 설명 중 틀린 것은?

① 표준광원에서 표준관찰자에 의해 관찰되는 색을 정량화시켜 수치로 만드는 것이다.
② 1931년 국제조명회(CIE)는 XYZ 표색계와 Yxy 표색계를 발표하였다.
③ Y값은 황색의 자극치로 명도치를 나타내고, X는 청색, Z는 적색의 자극치에 일치한다.
④ CIE L*a*b* 표색계는 색 오차와 근소한 색 차이를 표현하기 위해 변환된 색공간이다.

87 음양오행에 의한 색과 방위의 관계 중 틀린 것은?

① 백 - 서방
② 적 - 북방
③ 황 - 중앙
④ 청 - 동방

88 오스트발트 색체계의 설명 중 틀린 것은?

① 오스트발트 색표계는 혼색계 색체계로 1929년 베버와 페흐너가 발표한 것이다.
② 흑색량, 백색량, 순색량의 총합을 100%로 하였으며, 회색에서 흑색량이 70%일 경우 백색량은 30%가 된다.
③ 오스트발트는 회전 원판 기술을 활용하여 동등한 시각거리의 색을 찾고자 하였다.

④ 오스트발트 표색계가 대칭으로 구성되어 있는 것은 "조화는 질서와 같다"는 발상에 따르기 때문이다.

89 먼셀의 색채체계를 기반으로 한 색채조화의 원리는?

① 등순 계열의 조화원리
② 그러데이션(Gradation)의 원리
③ Tint-Tone-Shade의 조화원리
④ 친밀성의 원리

90 다음 오스트발트 색채조화원리 중 유사색의 조화원리는?

① ②

③ ④

91 ISCC-NBS 색명법에 대한 설명 중 옳은 것은?

① 한국산업규격(KS)을 토대로 만들어졌다.
② Coral Pink, Salmon Pink, Baby Pink 등으로 표시한다.
③ 명도와 채도에 관한 톤의 형용사를 통해서 색을 구분하고 있다.

④ 오스트발트 색입체를 267블록으로 구분하여 만들었다.

92 오스트발트 체계에서 등백색 계열의 조화로 설명될 수 있는 것은?

① 6nn-6nl-6ni
② aa-cc-ee
③ 5pa-5na-5la
④ 17na-17pc-17la

93 오스트발트 색체계의 표기방법으로 옳은 것은?

① 뉘앙스와 색상으로 표시
② 색상, 명도, 채도 순으로 표시
③ 색상, 흑색량, 백색량의 순으로 표시
④ 색상, 백색량, 흑색량의 순으로 표시

94 한국의 전통색채 및 색채의식에 관한 설명이 아닌 것은?

① 음양오행사상을 표현하는 상징적 의미의 표현수단으로써 이용되어 왔다.
② 계급서열과 관계없이 서민들에게도 모든 색채의 사용이 허용되었다.
③ 한국의 전통색채 차원은 오정색과 오간색의 구조로 이루어진다.
④ 색채의 기능적 실용성보다는 상징성에 더 큰 의미를 두었다.

95 오간색의 색이름에 해당하지 않는 것은?

① 벽 색 ② 갈 색
③ 자 색 ④ 유황색

96 18C 이후 본격화된 색의 체계화 작업을 바탕으로 오늘날 제시되는 색입체의 공통적인 구성 원리에 속하는 것은?

① 주관적인 감각을 근거로 색을 배열한다.
② 중앙에 수직 축을 설정하고 무채색의 명도단계로 한다.
③ 물리학적인 빛의 3원색 이론에 근거하여 기본색을 모든 색으로 구성한다
④ 색채 지각능력을 바탕으로 기본색의 수를 최대한 많게 구성해서 색역을 넓힌다.

97 오스트발트 표색계의 설명으로 옳은 것은?

① 오스트발트는 스웨덴의 화학자이며 안료의 개발로 1909년 노벨상을 수상하였다.
② 물체 투과색의 표본을 체계화한 현색계의 컬러 시스템으로 1917년에 창안하여 발표한 20세기 전반의 대표적 시스템이다.
③ 이 색체계는 회전 혼색기의 색채분할면적의 비율을 변화시켜 색을 만들고 색표로 나타낸 것이다.
④ 이상적인 백색(W)과 이상적인 흑색(B), 특정 파장의 빛만을 완전히 반사하는 이상적인 중간색을 회색(N)이라 가정하고 체계화하였다.

98 빛의 혼색실험을 기초로 한 정량적인 표색체계는?

① NCS(Natural Color System) 표색계
② CIE(국제조명위원회) 표색계
③ P.C.C.S.(Practical Color Coordi-nate System) 표색계
④ Munsell 표색계

99 먼셀 색입체의 수직 단면도에서 볼 수 없는 것은?

① 다양한 색상환
② 다양한 명도
③ 다양한 채도
④ 보색 색상면

100 NCS에서 색 뉘앙스(Nuance)란?

① 색상의 포화도이다.
② 톤과 유사한 개념이다.
③ 무채색량이다.
④ 유채색의 위치이다.

제**4**회 실전모의고사

자격종목 및 등급(선택분야)	시험시간	문제지형별	수험번호	성 명
컬러리스트기사 · 산업기사	2시간 30분	B		

제1과목 색채심리 · 마케팅

01 다음 중 색채와 음악을 연결한 공감각의 특성을 잘 이용하여 '브로드웨이 부기우기(Broadway Boogie Woogie)'라는 작품을 제작한 작가는?

① 요하네스 이텐(Johaness Itten)
② 몬드리안(Mondrian)
③ 카스텔(Castel)
④ 모리스 데리베레(Maurice Deribere)

02 색채조화론에서 미적인 원리들을 이해하고 이들을 배색에 적용시킬 수 있는 법칙으로 발전시키는 일은 매우 중요하다. 그렇다면 미국의 색채학자 저드(D. B. Judd)가 정립시킨 색채조화의 4가지 원칙에 해당하지 않는 것은?

① 질서의 원칙
② 친근성의 원칙
③ 개체성의 원칙
④ 명료성의 원칙

03 컬러의 조사자료분석에 대한 설명 중 잘못된 것은?

① 자료분석의 목적은 자료를 간명하게 요약하는 것이다.
② 통계분석결과가 모호한 경우 확률적으로 해석하고 결론을 내리는 것이다.
③ 자료를 간명하게 요약하는 데는 빈도분포, 퍼센트, 평균치 등의 기술통계가 유용하다.
④ 자료분석의 첫 단계는 소비자의 성향이나 문항들 간의 관계를 기술하는 상관계수나 요인분석, 군집분석, 판별분석 등 고급통계가 필요하다.

04 소비자행동에 영향을 미치는 내적 · 심리적 요인이 아닌 것은?

① 지 각
② 학 습
③ 품 질
④ 동 기

05 힌두교와 불교에서 신성시되는 종교
색은?

① 빨 강　　② 파 랑
③ 노 랑　　④ 검 정

06 흰색 와이셔츠에 짙은 파란색 재킷을
입고 어두운 회색바지를 착용하였다.
여기에 대조감이 높은 색의 넥타이를
이용하여 악센트를 주고자 한다. 다음
에 제시되는 넥타이 중 이러한 의도에
가장 적절한 넥타이는 어느 것인가?

① 검은색 바탕에 흰색 사선 무늬가 들
어간 넥타이
② 짙은 빨간색에 밝은 파란색 사선 무
늬가 들어간 넥타이
③ 밝은 회색에 파란색 사선 무늬가 들
어간 넥타이
④ 밝은 파란색에 엷은 노란색 사선 무
늬가 들어간 넥타이

07 다음의 배색조건에 대한 설명 중 가장
대조감이 높은 배색은 무엇인가?

① 흰색과 밝은 노란색, 밝은 하늘색
을 활용한 가벼운 느낌의 배색
② 선명한 빨강과 파랑, 초록색을 활
용한 축제분위기의 3원색 배색
③ 검정, 짙은 파란색, 회색을 이용한
모던한 느낌의 배색
④ 회색과 회색 띤 핑크, 회색 띤 보라
색을 이용한 우아한 느낌의 배색

08 색채조절에 관한 사항이 아닌 것은?

① 심리학, 생리학, 조명학, 미학 등에
근거를 둔다.
② 미적효과와 선전효과를 겨냥한 감
각적 배색이다.
③ 색채관리가 포함된다.
④ 홍역환자의 병실에 빨간 헝겊을 드
리워 보온을 꾀하는 기능적 색의 사
용법이 있다.

09 포장색채의 연결이 옳지 않은 것은?

① 민트향 초콜릿 – 녹색과 은색의
포장
② 섬세하고 에로틱한 향수 – 난색계
열, 흰색, 금색의 포장용기
③ 밀크 초콜릿 – 흰색과 초콜릿색의
포장
④ 바삭바삭 씹히는 맛의 초콜릿 – 밝
은 핑크와 초콜릿색의 포장

10 치열한 제품 경쟁에서 살아남기 위해
각 제품들은 색채를 활용한 마케팅으
로 전략적 차별화를 시도하고 있다.
다음은 색채가 주는 커뮤니케이션의
특성을 이해하고 이를 브랜드의 독특
한 정체성으로 발전시킨 예이다. 관계
가 적은 것은?

① 코카콜라
② 맥도날드
③ 소 니
④ 코닥필름

11 한국산업규격에서 사용하는 안전색채에 속하지 않는 것은?

① 검 정　　② 흰 색
③ 남 색　　④ 주 황

12 마케팅의 기본요소인 4P가 아닌 것은?

① 소비자 행동　② 가 격
③ 판매촉진　　④ 제 품

13 KS 안전색 및 안전표지(KS A 3501)에서 안전색이 나타내는 일반적 의미가 옳은 것은?

① 노랑 – 안내 → 비상구 및 대피소
② 빨강 – 주의 → 위험경고, 주의표지
③ 녹색 – 금지 → 방화표지, 금지표지
④ 파랑 – 지시 → 지시표지, 특정행위의 지시

14 이집트 벽화에서 나타나는 빨강, 파랑은 특별한 의미를 전달한다. 이러한 색채사용은?

① 기억색
② 지역색
③ 고유색
④ 상징색

15 색채마케팅에서 소비자의 라이프스타일에 따른 소비자시장연구의 내용과 거리가 먼 것은?

① 활동(Activity)
② 관심(Interest)
③ 의견(Opinion)
④ 성격(Personality)

16 색채를 활용한 기업이미지 확립전략에 의한 올바른 CI(Corporate Identity) 도입이 가져올 외부적 효과로 볼 수 없는 것은?

① 기업이미지 통일
② 잠재고객 확보
③ 경쟁우위 확보
④ 능률향상

17 사회·문화정보로서의 색은 시대문화에 따라 다르게 적용되는 경우가 있다. 다음 중 종교, 전통의식, 신화, 예술 등에서 상징적인 연결이 잘못된 것은?

① 녹색 – 봄과 새 생명의 탄생
② 노란색 – 서양문화권에서 겁쟁이, 배신자
③ 흰색 – 서양문화권에서 장례식
④ 청색 – 기독교와 천주교의 하느님과 성모마리아

18 맛에서 연상되는 색채이미지의 연결이 잘못된 것은?

① 단맛 – Red, Pink
② 짠맛 – Grey
③ 신맛 – Yellow
④ 쓴맛 – White

19 색채연상 중 제품 정보로서의 색을 사용한 적절한 예는?

① 밀크 초콜릿의 포장지를 하양과 초콜릿색으로 구성하였다.
② 노랑은 구급장비, 상비약의 상징에 사용된다.
③ 빨간색은 경고를 나타낸다.
④ 청량음료에 중성색 색채를 사용하였다.

20 지역색에 관한 설명 중 잘못된 것은?

① 한 지역의 정체성을 대변하는 색채
② 특정지역의 자연환경과 자연스럽게 어울리고 선호되는 색채
③ 국가나 지방의 특성과 이미지를 부각시키는 색채
④ 인도의 빨강, 프랑스의 파랑과 같은 민족적 색채

21 현대적, 도시적인 감각과 양차대전 사이의 낙관적, 향락적 분위기가 잘 드러난 예술사조는?

① 역사주의
② 아르데코
③ 바우하우스
④ 포스트모더니즘

22 시장세분화(Market Segmentation)의 방법이 아닌 것은?

① 연령, 성별, 수입, 직업별로 나누는 인구학적 세분화
② 지역, 도시 크기, 인구밀도 등으로 나누는 지리적 세분화
③ 문화, 종교, 사회 계층 등으로 나누는 사회·문화적 세분화
④ 제품의 색상이나 외관 등에 의한 이미지 세분화

23 디자인의 조건 중 '합목적성'의 설명으로 틀린 것은?

① 합목적성이란 어떤 물건의 존재가 일정 목적에 부합되는 것을 말한다.
② 여기서 목적이란 실용적인 목적을 가리킨다.
③ 실용성 또는 기능성을 말한다.
④ 반드시 대량 분배를 목적으로 성립한다.

24 다음 중 건물공간에 따른 색의 선택에 관한 설명으로 가장 적절치 않은 것은?

① 사무실은 30%의 반사율을 가진 온회색(Warm Gray)이 적당하다.

② 상점에서 상품 자체가 밝은 색채를 가진 경우 일반적으로 그 상품을 부드럽게 보이기 위해 같은 색채를 배경으로 한다.

③ 병원에서 회복기 환자실은 복숭아색 또는 부드러운 물색이 좋다.

④ 학교색채에 있어 밝은 연녹색, 물색의 벽은 집중력을 준다.

25 다음 중 옥외광고에 속하지 않는 것은?

① 패키지(Package)

② 네온사인(Neon Sign)

③ 애드벌룬(Ad Balloon)

④ 광고자동차(Advertising Car)

26 기업이나 기관, 행사 등 대상의 이미지를 일관성 있게 관리하기 위한 것은?

① 타이포그래피 디자인

② 아이덴티티 디자인

③ 에디토리얼 디자인

④ 인터페이스 디자인

27 타이포그래피(Typography)를 가장 잘 설명한 것은?

① 그림형태로 이루어진 글자의 조형적 표현

② 광고에 나오는 그림의 조형적 표현

③ 글자에 의한 모든 커뮤니케이션의 조형적 표현

④ 상징에 의한 커뮤니케이션의 조형적 표현

28 시지각의 원리에 근거를 둔 추상적 · 기계적 형태의 반복과 연속 등을 통한 시각적 환영, 지각 그리고 색채의 물리적 및 심리적 효과에 관련된 착시의 회화는?

① 팝 아트

② 옵 아트

③ 미니멀리즘

④ 포스트모더니즘

29 기존 제품의 재료나 기능 또는 형태를 개량하고 개선하는 것을 무엇이라 하는가?

① 리디자인(Redesign)

② 리스타일(Restyle)

③ 이미지 디자인(Image Design)

④ 혁신 디자인(Advanced Design)

30 1900년을 전후하여 파리를 중심으로 일어난 신예술운동은?

① 아트 앤 크래프트

② 아르누보

③ 유겐트 스틸

④ 세제션

31 사람들이 살아가고 시간과 돈을 쓰는 양태를 무엇이라 하는가?

① 라이프스타일(Life Style)
② 생활 주기(Life Cycle)
③ 이미지 맵(Image Map)
④ 마케팅(Marketing)

32 인간생활의 질적 수준을 향상시키기 위하여 형식미와 기능 그 자체와 유기적으로 결합된 형태, 색채, 아름다움을 나타낸 것은?

① 독창성 ② 심미성
③ 경제성 ④ 문화성

33 디자인 시조와 그에 나타난 주조색의 표현이 잘못 연결된 것은?

① 사실주의 – 가볍고 밝은 톤의 색채
② 아르데코 – 검정, 회색, 녹색의 조합
③ 데스틸 – 무채색과 빨강, 노랑, 파랑의 순수한 원색
④ 다다이즘 – 일반적으로 어둡고 칙칙한 색조

34 컬러이미지 스케일에 대한 설명 중 잘못된 것은?

① 색채이미지를 어휘로 표현하여 좌표계를 구성한 것이다.
② 유행색 경향 및 선호도 비교분석에 사용된다.
③ 색채의 3속성을 체계적으로 이미지화한 것이다.
④ 색채가 주는 느낌, 정서를 언어스케일로 나타낸 것이다.

35 불완전한 형이나 그룹들을 완전한 형이나 그룹으로 완성시키려는 경향이 있으며, 익숙한 선과 형태는 불완전한 것보다 완전한 것으로 보이기 쉬운 법칙은?

① 근접성 ② 유사성
③ 폐쇄성 ④ 연속성

36 인간의 시지각 원리 중 착시현상에 근거를 두고 기하학적 형태의 반복과 연속 등에 의한 심리적인 효과를 추구한 미술사조는?

① 팝 아트(Pop Art)
② 옵 아트(Op Art)
③ 그라피티(Graffiti)
④ 포스트모더니즘(Post Modernism)

37 기업, 단체, 행사, 제품 등 특정대상의 성격에 맞는 시각적 상징물을 무엇이라 하는가?

① 캐릭터 ② 카 툰
③ 캐리커쳐 ④ 스케치

38 4비트가 표현할 수 있는 색상 수는?

① 4 　　② 8
③ 16 　　④ 32

39 1950년대 미국에서 보급되기 시작한 색채계획의 시대적 배경에 관한 설명 중 가장 부적합한 것은?

① 과학기술의 발전에 따른 생산방식의 공업화
② 패션디자인의 관심 고조
③ 인공착색 재료와 착색기술의 발달
④ 기능주의의 출현

40 바우하우스 출신으로 울름디자인 대학을 설립한 사람은?

① 월터 그로피우스
② 알 프레드바아
③ 막스 빌
④ 모홀리 나기

제**3**과목　색채관리

41 시대적 디자인 의미로 올바른 것은?

① 1980년대 – 부가장식으로서의 디자인
② 1910년대 – 기능적 표준 형태로서의 디자인
③ 1980년대 – 양식으로서의 디자인
④ 2000년대 – 사회적 기술로서의 디자인

42 다음 중 일반적인 색료(色料)에 관한 설명으로 맞지 않는 것은?

① 색료는 가시광선을 흡수하는 성질을 갖고 있다.
② 색료를 크게 나누면 유기색료와 무기색료로 나눌 수 있다.
③ 안료는 착색하고자 하는 매질에 모두 용해된다.
④ 염료는 방직 계통에 많이 사용된다.

43 표준광원 C란 어떤 광인가?

① 북위 40° 흐린 날 오후 2시경 북쪽 창문으로 들어오는 빛
② 색온도 2,856K의 완전복사체(Black Body)에서 나오는 빛
③ 주파수 60Hz 입력전압 220V의 주광색 형광등에서 방출되는 빛
④ 북위 35° 지역의 맑은 날 색온도 6,400K의 자연광(태양광선)

44 다음 중 안료의 일반적인 특징을 설명하고 있는 것은?

① 물이나 기름 또는 일반 용제에 녹지 않는다.
② 표면에 친화성을 갖는 화학적 성질을 가지며 직물염색용으로 주로 사용된다.
③ 주로 용해된 액체 상태로 사용되며 직물, 피혁 등에 착색된다.
④ 염료에 비해 투명하며 은폐력이 적고 직물에는 잘 흡착된다.

45 짧은 파장의 빛이 입사하여 긴 파장의 빛을 복사하는 형광 현상이 있는 시료의 측정에 적합한 색채계는 어떤 것인가?

① 전방 방식의 분광식 색채계
② 후방 방식의 분광식 색채계
③ 전방 방식의 필터식 색채계
④ 후방 방식의 필터다초점식 색채계

46 다음 중 한국산업규격(KS)이 정한 안전색 중에서 자주색이 의미하는 것은?

① 방 화
② 위 험
③ 조 심
④ 방사능

47 다음 중 CCM(Computer Color Matching)의 장점은?

① 분광반사율을 기준 색과 일치시키므로 아이소머리즘을 실현할 수 있다.
② 기본재질이 변할 때마다 필요한 데이터를 입력하지 않아도 된다.
③ 여러 가지 발생과정에서 혼입되는 각종 요인들에 의해 색채가 변할 염려가 없다.
④ 다양한 조건에서 발생되는 메타머리즘을 실현할 수 있다.

48 다음 중 광원과 시야에 대한 설명으로 옳지 않은 것은?

① 좁은 면적과 넓은 면적의 색채가 다르게 보이는 경우는 시야가 다르기 때문이다.
② 시야에 따라 색채가 다르게 보이는 경우는 우리 눈의 망막의 원추세포와 막대세포의 분포가 고르지 않기 때문이다.
③ 광원에 따라 색차가 변하는 현상을 메타머리즘이라고 한다.
④ 백열등에서 난색 계통의 색상이 강렬하게 보이는 것은 광원에 단파장이 많기 때문이다.

49 액정의 투과도의 변화를 이용하여 각종 장치에서 발생되는 여러 가지 전기적인 정보를 시각정보로 변화시켜 전달하는 전자소자를 무엇이라 하는가?

① LCD ② CCD
③ CRT ④ CIE

50 다음 중 CIE LAB 좌표로 $L^* = 65$, $a^* = 30$, $b^* = -20$으로 측정된 색채에 대한 설명으로 잘못된 것은?

① L^* 값이 높아 비교적 밝은색이다.
② a^* 값이 양(+)의 값을 갖고 있으므로 붉은 계열의 색이다.
③ b^* 값이 음(-)의 값을 가졌으므로 노랑이 많이 포함된 색이다.
④ (a^*, b^*) 좌표가 원점으로부터 많이 떨어져 있으므로 채도가 높다.

51 두 가지의 물체색이 다르더라도 특수한 조명 아래에서는 같은 색으로 느껴지는 현상은 무엇인가?

① 연색성
② 항상성
③ 조건등색
④ 푸르킨예 현상

52 다음은 육안과 측색기의 차이를 설명한 것이다. 틀린 것은?

① 인간의 삼원색 지각체계와 스펙트럼 측정체계의 차이
② 감성적인 주관적 판단의 차이
③ 인간 고유의 항상성 기능의 차이
④ 시감측색 표기는 오스트발트 기호로 하고, 측색기는 먼셀기호로 표기하는 차이

53 물체의 색을 측정하는 방법 d/0에 관한 설명 중 옳은 것은?

① 수직으로 입사시키고 분산광을 관측
② 분산광을 입사시키고 수직 방향에서 관측
③ 물체면에 수직 입사시키고 45° 방향에서 관측
④ 물체면에 수직 입사시키고 수직 방향에서 관측

54 다음 중 속건성의 '래커'는 무엇의 일종인가?

① 천연수지도료
② 합성수지도료
③ 합성염료
④ 광물염료

55 컬러모니터의 영상색채를 컬러프린터로 출력하려면 모든 색채를 정확하게 전환할 수 없기 때문에 적절한 방법으로 정해진 색채구현체계 내에서 최적으로 색채가 재현되도록 만드는 것을 무엇이라 하는가?

① 색영역 매핑(Color Gamut Mapping)
② 컬러 어피어런스 모델(Color Appea-rance Model)
③ 디바이스 특성화(Device Charact-erization)
④ 감마조정(Gamma Control)

56 CCM(Computer Color Matching)을 도입하여 나타나는 효과 중 옳지 않은 것은?

① 다양한 색채에 대한 신속한 처방
② 제품 품질의 균일한 관리
③ 메타머리즘 예측
④ 특성 색상의 아이소머리즘 실현

57 다음 중 CIE L*a*b* 색좌표계에서 가장 밝은 노란색에 해당되는 표기사항은?

① L*= 0, a*= 0, b*= 0
② L*= +80, a*= 0, b*= −40
③ L*= +80, a*= +40, b*= 0
④ L*= +80, a*= 0, b*= +40

58 색료에 대한 설명으로 틀린 것은?

① 염료와 안료로 구분된다.
② 염료는 일반적으로 물에 용해되는 색료이다.
③ 유기안료는 무기안료보다 착색력, 내광성, 내열성이 우수하다.
④ 잉크에 색을 주기 위한 재료이다.

59 기기로 측색을 한 후 색채 측정결과에 반드시 첨부해야 할 사항이 아닌 것은?

① 측정일의 온·습도
② 색채측정 방식
③ 표준광의 종류
④ 표준관측자

60 도료에 사용되는 무기안료가 아닌 것은?

① Titanium Dioxide
② Phthalocyanine Blue
③ Iron Oxide Yellow
④ Iron Oxide Red

제4과목 색채지각론

61 빨간색에 흰색을 섞으면 그 비율에 따라 진분홍, 분홍, 연분홍으로 변화하게 되는데 이런 경우 3속성 중 처음의 빨간색에 비해 떨어지는 것은 무엇인가?

① 명 도 ② 채 도
③ 색 상 ④ 광 도

62 빛의 파장범위가 620~780nm인 경우 어느 색에 해당되는가?

① 빨간색 ② 노란색
③ 녹 색 ④ 보라색

63 따뜻한 색이나 명도가 높은 색은 외부로 확산하려는 성격을 지니고 있다. 이러한 색을 무엇이라고 하는가?

① 팽창색 ② 수축색
③ 진출색 ④ 후퇴색

64 가법혼색에 대한 설명으로 틀린 것은?

① 병치혼합, 회전혼합도 일종의 가법혼합이다.

② 빛의 혼합과 같이 빛에 빛을 더하여 얻어지는 원리에 의한 것이다.

③ 인상파 화가 세라의 점묘법에 의한 그림의 혼색 효과에서 나타나는 혼색방법이다.

④ 가법혼색은 혼색할수록 점점 어두운색이 된다.

65 다음 보색에 관한 설명 중 틀린 것은?

① 색상환에서 가장 거리가 먼 색은 보색관계에 있다.

② 가법혼색에서 파랑(B)과 빨강(R)을 혼합하면 자주(M)가 된다.

③ 색료 3원색의 2차색은 그 색에 포함되지 않은 원색과 보색 관계에 색이 있다.

④ 감산혼합은 보색인 두 색을 혼합하여 백색이 된다.

66 정신병원의 심리요법실 벽면에 색을 칠하려 한다. 우울증 환자에게 활력을 불러일으킬 수 있는 가장 효과적인 색상은?

① 파란색
② 빨간색
③ 녹 색
④ 흰 색

67 어떤 물건을 무게가 가볍게 보이도록 색을 조정하려 할 때 가장 적합한 방법은?

① 채도를 높인다.
② 진출색을 사용한다.

③ 명도를 높인다.
④ 채도를 낮춘다.

68 광선 중에는 눈의 가시한계 범위 내에서 주간에 최대시감도를 느끼게 하는 것이 있다. 다음 중 그 광선의 색채는?

① 주황색
② 적 색
③ 청 색
④ 연두색

69 색채의 공감각에서 후각의 설명 중 가장 거리가 먼 것은?

① 톡 쏘는 냄새의 색 – 오렌지색
② 은은한 향의 색 – 빨간색
③ 나쁜 냄새의 색 – 어둡고 흐린 남색 계열
④ 짙은 향의 색 – 코코아색

70 간판의 글씨를 잘 보이게 하고 싶다. 어떻게 색을 처리하는 것이 가장 좋은가?

① 배경색과 글씨는 유사색 대비 효과를 고려한다.

② 배경색과 글씨는 명도 차를 고려한다.

③ 배경색과 글씨는 모두 후퇴하는 색을 고려한다.

④ 배경색과 글씨는 모두 진출하는 색을 고려한다.

71 비누거품이나 수면에 뜬 기름에서 무지개 같은 색이 보이는 것은?

① 표면색　　② 형광색
③ 경영색　　④ 간섭색

72 프리즘으로 빛을 분광시키는 것은 빛의 어떤 성질을 이용한 것인가?

① 반 사　　② 투 과
③ 굴 절　　④ 흡 수

73 동시대비에 대한 설명 중 틀린 것은?

① 색차가 클수록 대비현상은 강해진다.
② 자극과 자극 사이의 거리가 가까워질수록 대비현상은 약해진다.
③ 자극을 부여하는 크기가 작을수록 대비의 효과가 커진다.
④ 시점을 한 곳에 집중시키려는 색채 지각과정에서 일어난다.

74 색료혼합에서 명도와 채도 변화는 어떤 원리에 근거하는가?

① 가법혼색　　② 감법혼색
③ 병치혼색　　④ 동화혼색

75 다음 중 눈에 대한 설명으로 틀린 것은?

① 외부에서 들어오는 빛의 양을 조절하는 구실을 하는 것은 홍채이다.
② 수정체는 빛을 굴절시킴으로써 망막에 선명한 상이 맺도록 한다.
③ 망막의 중심부에는 간상체만 있다.
④ 빛에 대한 감각은 광수용기 세포의 반응에서 시작된다.

76 잔상(After Image)에 대한 설명으로 틀린 것은?

① 자극이 없어진 후에도 남아있는 효과로 색상, 채도, 명도, 형태, 패턴, 질감초점, 시간이 각각 다른 아주 복잡한 지각이다.
② 처음 본 것과 나중에 나타나는 것과의 명도 비교에서 밝기가 반대로 나타나는 현상을 음성 잔상이라 한다.
③ 보색 잔상은 나타나는 잔상의 색상이 먼저 본 자극원의 반대색이다.
④ 어떤 색을 보고 연속하여 다른 색을 보았을 때 그 색이 달라 보이는 현상으로 양상에 따라 음성 잔상과 양성 잔상으로 구분된다.

77 환경색채를 계획하면서 부드러운 느낌이 되도록 색을 조정하려고 한다. 가장 적합한 것은?

① 따뜻한 색을 사용한다.
② 명도를 높인다.
③ 진출색을 사용한다.
④ 채도를 높인다.

78 컬러 인쇄, 사진 등에 사용되고 있는 색료의 3원색이 아닌 것은?

① 마젠타(Magenta)
② 노랑(Yellow)
③ 녹색(Green)
④ 사이안(Cyan)

79 색을 직접 섞지 않고 색점을 배열함으로써 혼색된 것처럼 중간색이 보이는 효과는?

① 비렌 효과
② 헬름홀츠 효과
③ 푸르킨예 효과
④ 베졸드 효과

80 보색대비에 관한 설명 중 틀린 것은?

① 색상대비 중에서 서로 보색이 되는 색들끼리 나타나는 대비효과를 보색대비라고 한다.
② 두 색은 서로 영향을 받아 본래의 색보다 채도가 높아지고 선명해진다.
③ 유채색과 무채색이 인접될 때 무채색은 유채색의 보색기미가 있는 듯이 보인다.
④ 서로 보색대비가 되는 색끼리 어울리면 채도가 낮아져 탁하게 보인다.

제**5**과목 **색채체계론**

81 문 – 스펜서의 색채조화론에 나타나는 용어가 아닌 것은?

① 동일조화 ② 제1부조화
③ 다색조화 ④ 대비조화

82 먼셀 표색계의 채도에 대한 설명 중 옳은 것은?

① 채도가 높으면 흰색에 가까워진다.
② 숫자가 클수록 채도가 낮은 것이다.
③ 최고 채도는 색상마다 다르다.
④ 최고 채도는 20까지 있다.

83 문 – 스펜서(Moon-Spencer)의 색채조화론에 근거하여 배색할 때, 면적효과 측면에서 고려할 점이 아닌 것은?

① 스칼라 모멘트
② 벡터 모멘트
③ 순응점
④ 오메가 공간

84 NCS 표색계에 대한 내용이 아닌 것은?

① 헤링의 반대색설에 근거한다.
② 독일색채연구소에서 개발하였다
③ 환경친화적 색표를 사용하여 1,750개의 색채샘플이 만들어져 있다.
④ 색채에 대한 표준을 제시하여 업계 간 칼라 커뮤니케이션의 원활화를 도모하였다.

85 NCS 표색계의 색채표기법에 따른 S2030-Y90R에서 2030이 나타내는 것은?

① 20 검은색도, 30 유채색도
② 20 유채색도, 30 검은색도
③ 20 유채색도, 30 무채색도
④ 20 백색도, 30 검은색도

86 먼셀의 색채조화원리 중 무채색의 조화원리에 대한 설명으로 옳은 것은?

① 다양한 무채색의 평균명도가 N2가 될 때 조화로운 배색이 된다.
② 다양한 무채색의 평균명도가 N3이 될 때 조화로운 배색이 된다.
③ 다양한 무채색의 평균명도가 N5가 될 때 조화로운 배색이 된다.
④ 다양한 무채색의 평균명도가 N9가 될 때 조화로운 배색이 된다.

87 CIE(국제조명위원회)에서 정의한 색공간이 아닌 것은?

① NCS
② LAB
③ LUV
④ LCH

88 오스트발트 표색계에 따라 기호화한 유채색들이다. 이 색들의 공통된 속성은?

6ig, 6lg, 6ng, 6pg

① 등흑 계열
② 등백 계열
③ 등순 계열
④ 등가색환 계열

89 먼셀기호의 표기로 5Y 8/10의 뜻으로 옳은 것은?

① 명도가 10이다.
② 명도가 8이다.
③ 채도가 5이다.
④ 채도가 8이다.

90 다음 오스트발트 색채조화원리에 관한 그림에서, 윗변의 평행선상에 표시된 조화와 관계있는 것은?

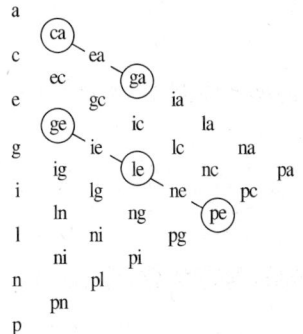

① 등백 계열의 조화
② 등흑 계열의 조화
③ 등순 계열의 조화
④ 등가색환의 조화

91 오스트발트 표색계에서 어떤 유채색 '3Ypg'의 표기 의미를 올바르게 연결한 것은?

① 3Y 색상, p 흑색량, g 백색량
② 3Y 순색량, p 흑색량, g 백색량
③ 3Y 색상, p 백색량, g 흑색량
④ 3Y 순색량, p 명도, g 채도

92 "빛은 전자기파이다"라고 주장하였으며, 회전혼색의 원리를 설명한 사람은?

① 괴 테
② 맥스웰
③ 호이겐스
④ 아리스토텔레스

93 저드(D. Judd)의 색채조화원리 중 동류의 원리(친밀성의 원리)에 해당하지 않는 것은?

① 사람의 눈에 친숙한 배색
② 노을 지는 하늘을 연상할 수 있는 배색
③ 다양한 색조의 변화를 가진 숲의 녹색
④ 색상, 명도, 채도, 면적의 차이가 분명한 배색

94 색명에 대한 설명 중 옳은 것은?

① 색명이란 표색의 일종이다.
② 색명은 최근에 학술적으로 다시 정리한 것이다.
③ 색명은 국가나 인종에 관계없이 같다.
④ 색명은 표색계보다 정확하고 이성적이다.

95 관용색명과 그 유래가 옳은 것은?

① 광물 – 세피아
② 식물 – 치자
③ 인명 – 진사
④ 동물 – 마젠타

96 3자극치 XYZ 표색계와 관계가 있는 것은?

① 먼셀 표색계
② 오스트발트 표색계
③ NCS 표색계
④ CIE 표색계

97 다음 NCS 색상기호 중 빨간색성이 가장 높은 색상의 기호는 어떤 것인가?

① Y10R
② R10B
③ R50B
④ Y80R

71 비누거품이나 수면에 뜬 기름에서 무지개 같은 색이 보이는 것은?

① 표면색 ② 형광색

③ 경영색 ④ 간섭색

72 프리즘으로 빛을 분광시키는 것은 빛의 어떤 성질을 이용한 것인가?

① 반 사 ② 투 과

③ 굴 절 ④ 흡 수

73 동시대비에 대한 설명 중 틀린 것은?

① 색차가 클수록 대비현상은 강해진다.

② 자극과 자극 사이의 거리가 가까워질수록 대비현상은 약해진다.

③ 자극을 부여하는 크기가 작을수록 대비의 효과가 커진다.

④ 시점을 한 곳에 집중시키려는 색채 지각과정에서 일어난다.

74 색료혼합에서 명도와 채도 변화는 어떤 원리에 근거하는가?

① 가법혼색 ② 감법혼색

③ 병치혼색 ④ 동화혼색

75 다음 중 눈에 대한 설명으로 틀린 것은?

① 외부에서 들어오는 빛의 양을 조절하는 구실을 하는 것은 홍채이다.

② 수정체는 빛을 굴절시킴으로써 망막에 선명한 상이 맺도록 한다.

③ 망막의 중심부에는 간상체만 있다.

④ 빛에 대한 감각은 광수용기 세포의 반응에서 시작된다.

76 잔상(After Image)에 대한 설명으로 틀린 것은?

① 자극이 없어진 후에도 남아있는 효과로 색상, 채도, 명도, 형태, 패턴, 질감초점, 시간이 각각 다른 아주 복잡한 지각이다.

② 처음 본 것과 나중에 나타나는 것과의 명도 비교에서 밝기가 반대로 나타나는 현상을 음성 잔상이라 한다.

③ 보색 잔상은 나타나는 잔상의 색상이 먼저 본 자극원의 반대색이다.

④ 어떤 색을 보고 연속하여 다른 색을 보았을 때 그 색이 달라 보이는 현상으로 양상에 따라 음성 잔상과 양성 잔상으로 구분된다.

77 환경색채를 계획하면서 부드러운 느낌이 되도록 색을 조정하려고 한다. 가장 적합한 것은?

① 따뜻한 색을 사용한다.

② 명도를 높인다.

③ 진출색을 사용한다.

④ 채도를 높인다.

78 컬러 인쇄, 사진 등에 사용되고 있는 색료의 3원색이 아닌 것은?

① 마젠타(Magenta)
② 노랑(Yellow)
③ 녹색(Green)
④ 사이안(Cyan)

79 색을 직접 섞지 않고 색점을 배열함으로써 혼색된 것처럼 중간색이 보이는 효과는?

① 비렌 효과
② 헬름홀츠 효과
③ 푸르킨예 효과
④ 베졸드 효과

80 보색대비에 관한 설명 중 틀린 것은?

① 색상대비 중에서 서로 보색이 되는 색들끼리 나타나는 대비효과를 보색대비라고 한다.
② 두 색은 서로 영향을 받아 본래의 색보다 채도가 높아지고 선명해진다.
③ 유채색과 무채색이 인접될 때 무채색은 유채색의 보색기미가 있는 듯이 보인다.
④ 서로 보색대비가 되는 색끼리 어울리면 채도가 낮아져 탁하게 보인다.

제5과목 색채체계론

81 문 – 스펜서의 색채조화론에 나타나는 용어가 아닌 것은?

① 동일조화 ② 제1부조화
③ 다색조화 ④ 대비조화

82 먼셀 표색계의 채도에 대한 설명 중 옳은 것은?

① 채도가 높으면 흰색에 가까워진다.
② 숫자가 클수록 채도가 낮은 것이다.
③ 최고 채도는 색상마다 다르다.
④ 최고 채도는 20까지 있다.

83 문 – 스펜서(Moon-Spencer)의 색채조화론에 근거하여 배색할 때, 면적효과 측면에서 고려할 점이 아닌 것은?

① 스칼라 모멘트
② 벡터 모멘트
③ 순응점
④ 오메가 공간

84 NCS 표색계에 대한 내용이 아닌 것은?

① 헤링의 반대색설에 근거한다.
② 독일색채연구소에서 개발하였다
③ 환경친화적 색표를 사용하여 1,750개의 색채샘플이 만들어져 있다.
④ 색채에 대한 표준을 제시하여 업계 간 칼라 커뮤니케이션의 원활화를 도모하였다.

85 NCS 표색계의 색채표기법에 따른 S2030-Y90R에서 2030이 나타내는 것은?

① 20 검은색도, 30 유채색도
② 20 유채색도, 30 검은색도
③ 20 유채색도, 30 무채색도
④ 20 백색도, 30 검은색도

86 먼셀의 색채조화원리 중 무채색의 조화원리에 대한 설명으로 옳은 것은?

① 다양한 무채색의 평균명도가 N2가 될 때 조화로운 배색이 된다.
② 다양한 무채색의 평균명도가 N3이 될 때 조화로운 배색이 된다.
③ 다양한 무채색의 평균명도가 N5가 될 때 조화로운 배색이 된다.
④ 다양한 무채색의 평균명도가 N9가 될 때 조화로운 배색이 된다.

87 CIE(국제조명위원회)에서 정의한 색 공간이 아닌 것은?

① NCS
② LAB
③ LUV
④ LCH

88 오스트발트 표색계에 따라 기호화한 유채색들이다. 이 색들의 공통된 속성은?

6ig, 6lg, 6ng, 6pg

① 등흑 계열
② 등백 계열
③ 등순 계열
④ 등가색환 계열

89 먼셀기호의 표기로 5Y 8/10의 뜻으로 옳은 것은?

① 명도가 10이다.
② 명도가 8이다.
③ 채도가 5이다.
④ 채도가 8이다.

90 다음 오스트발트 색채조화원리에 관한 그림에서, 윗변의 평행선상에 표시된 조화와 관계있는 것은?

a
ca
c ea
ec ga
e gc ia
ge gc ia
g ie ic la
i ig lc na pa
ln lg le nc pc
l ng ne pe
n ni pg
ni pi
pn pl
p

① 등백 계열의 조화
② 등흑 계열의 조화
③ 등순 계열의 조화
④ 등가색환의 조화

91 오스트발트 표색계에서 어떤 유채색 '3Ypg'의 표기 의미를 올바르게 연결한 것은?

① 3Y 색상, p 흑색량, g 백색량
② 3Y 순색량, p 흑색량, g 백색량
③ 3Y 색상, p 백색량, g 흑색량
④ 3Y 순색량, p 명도, g 채도

92 "빛은 전자기파이다"라고 주장하였으며, 회전혼색의 원리를 설명한 사람은?

① 괴 테
② 맥스웰
③ 호이겐스
④ 아리스토텔레스

93 저드(D. Judd)의 색채조화원리 중 동류의 원리(친밀성의 원리)에 해당하지 않는 것은?

① 사람의 눈에 친숙한 배색
② 노을 지는 하늘을 연상할 수 있는 배색
③ 다양한 색조의 변화를 가진 숲의 녹색
④ 색상, 명도, 채도, 면적의 차이가 분명한 배색

94 색명에 대한 설명 중 옳은 것은?

① 색명이란 표색의 일종이다.
② 색명은 최근에 학술적으로 다시 정리한 것이다.
③ 색명은 국가나 인종에 관계없이 같다.
④ 색명은 표색계보다 정확하고 이성적이다.

95 관용색명과 그 유래가 옳은 것은?

① 광물 – 세피아
② 식물 – 치자
③ 인명 – 진사
④ 동물 – 마젠타

96 3자극치 XYZ 표색계와 관계가 있는 것은?

① 먼셀 표색계
② 오스트발트 표색계
③ NCS 표색계
④ CIE 표색계

97 다음 NCS 색상기호 중 빨간색성이 가장 높은 색상의 기호는 어떤 것인가?

① Y10R
② R10B
③ R50B
④ Y80R

98 혼색계에 대한 설명으로 옳은 것은?

① 일반적으로 색지각의 심리적인 속성에 따른다.

② 물리적인 색료의 혼색 실험에 기초한다.

③ 먼셀 표색계와 오스트발트 표색계가 있다.

④ CIE 표준 표색계가 가장 대표적이다.

99 오스트발트의 색채조화론의 기본원리가 아닌 것은?

① 등백 계열의 조화

② 등순 계열의 조화

③ 등가색환에서의 조화

④ 유채색의 조화

100 저드(Judd)의 색채조화원리가 아닌 것은?

① 질서 있는 계획에 의해 선택된 배색은 조화롭다.

② 모호성이 없고, 분명함을 지닌 배색은 조화롭다.

③ 사람의 눈에 친숙한 배색은 조화롭다.

④ 배색된 색채 사이에 공통성이 없을 때 조화롭다.

제 **5** 회

실전모의고사

자격종목 및 등급(선택분야)	시험시간	문제지형별	수험번호	성 명
컬러리스트기사 · 산업기사	2시간 30분	A		

제**1**과목 **색채심리 · 마케팅**

01 색채를 적용할 대상을 검토할 때 고려해야 할 조건이 아닌 것은?

① 면적효과 – 대상이 차지하는 면적
② 거리감 – 대상과 보는 사람과의 거리
③ 공공성의 정도 – 개인용, 공동사용의 구분
④ 안전규칙 – 색채선택의 안정성 검토

02 SD법(Semantic Differential Method)에 대한 설명이 아닌 것은?

① 색채이미지에 관한 연구법이다.
② 심층 면접방법이다.
③ 오스굿(Osgoods)이라는 심리학자에 의해 고안되었다.
④ 조사 대상자의 주관적인 의미를 객관적으로 평가할 수 있게 한다.

03 지구촌의 각 지역과 민족의 색채선호가 틀린 것은?

① 라틴계 민족들은 선명한 난색 계통의 의복이나 일상용품을 좋아한다.
② 피부가 희고 머리칼은 금발이며 눈이 파란 북유럽계의 민족은 한색 계통을 좋아한다.
③ 태양광선의 강도가 높은 곳에서는 시원한 파란색에 대한 감각이 발달하며 선호한다.
④ 백야지역에서는 인간의 녹색시각이 우월하며 한색 계통을 좋아한다.

04 부정적 연상으로 절망, 죄, 죽음의 의미를 가지고 있으나 현대의 산업제품에는 세련된 색의 대표로 많이 활용되는 것은?

① 흰 색
② 회 색
③ 보 라
④ 검 정

05 다음 색채의 공감각 중 촉감에 관한 설명으로 틀린 것은?

① 밝은 핑크는 부드러운 촉감을 준다.

② 한색 계열은 난색 계열에 비하여 촉촉한 느낌을 준다.

③ 밝고 채도가 높은 색채는 강하고 딱딱한 느낌을 준다.

④ 난색 계열은 한색 계열에 비하여 건조한 느낌을 준다.

06 색의 분광효과로 발견된 일곱 가지 색을 7음계에 연계시켜 색채와 소리의 조화론을 처음으로 시사한 사람은?

① 뉴 턴 ② 요하네스 이텐

③ 카스텔 ④ 먼 셀

07 제품의 색채선호에 대한 설명 중 틀린 것은?

① 자동차는 지역 환경, 빛의 강약, 자연환경, 생활패턴 등에 따라 선호 경향이 다르게 나타난다.

② 제품의 선호색은 시대에 따라 변함 없이 같다.

③ 동일한 제품도 성별에 따라 선호색이 다르다.

④ 선호색채는 사용자의 라이프스타일을 반영한다.

08 광고가 제작된 후 메시지를 전달할 매체선정 시 매체선정의 요인이 아닌 것은?

① 도달률, 빈도, 영향도의 결정

② 주된 매체유형의 선택

③ 다수 매체수단의 선택

④ 매체시간의 선택

09 노란색이나 레몬색을 보면 과일냄새를 느끼는 색의 감각효과는?

① 공감각 ② 시감각

③ 상징성 ④ 연상성

10 다음 중 언어적 기능을 대신하고 있는 색채의 사용방법으로 볼 수 없는 것은?

① 두 종류의 차 포장상자에 녹차는 초록색 포장지를, 대추차는 빨간색 포장지를 사용하여 포장하였다.

② 지하철 1호선은 빨간색, 2호선은 초록색으로 표시하였다.

③ 선물을 빨간색 포장지와 분홍색 리본테이프로 포장하였다.

④ 더운 물은 빨간색 손잡이를, 차가운 물은 파란색 손잡이를 설치하였다.

11 자동차의 선호색에 대한 일반적 경향을 설명한 것이 아닌 것은?

① 일본의 경우 흰색 선호경향이 압도적이다.

② 한국의 경우 대형차는 어두운색을 선호하고 소형차는 경쾌한 색을 선호한다.

③ 자동차 선호색은 지역 환경과 생활 패턴에 따라 다르다.

④ 여성의 선호색은 그린과 은색의 밝은색이다.

12 연속배색의 효과로 틀린 것은?

① 색채가 조화되는 시각적 유목감을 준다.

② 색채, 색조의 변형이다.

③ 색상 그러데이션의 경우 고채도 톤에서는 효과를 얻기가 어렵다.

④ 자연의 색상배열 속에서 볼 수 있다.

13 21세기를 대표하는 것은 디지털이다. 디지털을 상징하는 대표색은?

① 노 랑　　② 빨 강

③ 청 색　　④ 자 주

14 소비자시장과 시장세분화의 내용 중 틀린 것은?

① 시장세분화는 상이한 제품을 필요로 하는 독특한 구매집단으로 시장을 분할하는 것이다.

② 다품종 소량생산체제의 최근의 시장은 대량 마케팅(Mass Marketing)을 지향한다.

③ 시장표적화는 여러 세분화된 시장 중에서 하나 또는 그 이상의 시장을 선정하는 과정이다.

④ 시장의 위치선정은 경쟁상품에 대한 위치와 상세한 마케팅 믹스를 개발하는 단계이다.

15 색채마케팅에 있어서 색채의 대표적인 역할을 설명한 것 중 틀린 것은?

① 색채는 주의를 집중시킨다.

② 상품을 인식시킨다.

③ 상품의 이미지를 명료히 한다.

④ 상품의 내용이 무엇인지를 알 수 없게 한다.

16 인간과 밀착된 색의 중요성을 최초로 역설하였고 모든 색채현상을 물리적 · 심리적 · 화학적인 세 부류로 나누었다. 물리적 색상환을 비판하고 수정을 가한 뒤 색채조화를 색상환의 위치로써 강조한 사람은?

① 뉴 턴

② 요하네스 이텐

③ 괴 테

④ 먼 셀

17 안전색채에 대한 설명 중 옳은 것은?

① 안전색채에서 사용되는 색은 3원색이다.

② 안전색채는 국제적으로 공통적인 의미를 지닌다.

③ 색각 이상자를 위한 안전색채는 따로 지정한다.

④ 안전색채와 안전색광에 사용되는 색은 동일하다.

18 기업이미지 구축을 위한 색채계획에서 가장 우선적으로 고려하는 것은?

① 선호색 ② 상징성

③ 잔상효과 ④ 실용성

19 제품 관련 시장조사(Marketing Research)의 내용과 가장 거리가 먼 것은?

① 제품의 생산정책

② 제품의 디자인 표현

③ 제품의 시장환경

④ 제품과 서비스 방법

20 TV광고에 대한 설명 중 가장 옳은 것은?

① 기록성과 신뢰성이 있다.

② 시사성이 강하고 광고비가 저렴하다.

③ 오락성이 짙고 뉴스성이 있다.

④ 특정한 독자층을 갖고 있다.

제**2**과목 **색채디자인**

21 촉감과 시각적 경험이 서로 작용하며 빛을 흡수하거나 반사하고, 색채와 직접적인 관계가 있는 것은?

① 패 턴 ② 질 감

③ 선 ④ 형 태

22 다음 중 색채마케팅 전략에 가장 적게 영향을 주는 요인은?

① 인구 통계적 · 경제적 환경

② 보건 · 위생적 환경

③ 기술적 · 자연적 환경

④ 사회 · 문화적 환경

23 디자인의 조형요소 중 형태의 분류와 거리가 먼 것은?

① 유동형태 ② 순수형태

③ 자연형태 ④ 인위적 형태

24 다음 중 침착하며 논리적인 행동을 유발하는 색은?

① 노 랑 ② 파 랑

③ 녹 색 ④ 보 라

25 마케팅 전략은 크게 직감적 전략, 분석적 전략, 그리고 무엇으로 구분되는가?

① 감각적 전략 ② 전통적 전략

③ 통합적 전략 ④ 이미지 전략

26 인테리어 디자인 프로세스 중 올바른 것은?

① 문제인식 → 분석 → 실행 → 결정
② 문제인식 → 분석 → 결정 → 실행
③ 문제인식 → 결정 → 분석 → 실행
④ 분석 → 문제인식 → 결정 → 실행

27 디자인의 목표와 관련하여 디자인의 기능주의와 관련이 없는 것은?

① 형태의 아름다움을 가장 먼저 고려해야 한다.
② 기능적 형태가 가장 아름답다.
③ 루이스 설리번 등이 있다.
④ 디자인의 목적 자체가 합리적으로 설정되어야 한다.

28 세계적으로 유명한 음료회사인 코카콜라는 모든 제품과 회사의 표시 등을 빨간색으로 통일하고 있다. 이러한 것은 기업이 무엇을 위해 실시하는 전략인가?

① 색채를 이용한 제품의 포지셔닝(Positioning)
② 색채를 이용한 브랜드 아이덴티티(Brand Identity)
③ 색채를 이용한 소비자 조사
④ 색채를 이용한 스타일링(Styling)

29 오스트발트의 색채조화론에서 등순계열은 무엇이 같은 색의 배색이 조화롭다는 것인가?

① 명 도
② 순 도
③ 색 상
④ 암 도

30 형태 지각심리(Gestalt Psychology)의 4개 법칙에 해당되지 않는 것은?

① 보완성
② 접근성
③ 유사성
④ 폐쇄성

31 컬러 TV의 형광발색에 의하여 원색들이 주사선에 번져 보이는 것을 방지할 수 있는 가장 좋은 분장방법은?

① 핑크계 파운데이션을 진하게 바른다.
② 립스틱은 채도가 낮은 빨간색을 칠한다.
③ 립스틱은 원색의 빨간색을 칠한다.
④ 돋보이게 강한 원색 의상을 입는다.

32 다음 디자인 사조에 관한 설명 중 연결이 잘못된 것은?

① 미니멀리즘 – 순수한 색조대비와 강철 등의 공업재료의 사용
② 해체주의 – 분석적 형태의 강조를 위한 분리채색
③ 포토리얼리즘 – 원색적이고 자극적인 색, 사진과 같은 극명한 화면구성
④ 큐비즘 – 기능과 관계없는 장식 배제

33 색채계획은 규모와 장소에 따라 내용이 달라지기도 한다. 색채계획의 일반적인 고려조건에 해당되지 않는 것은?

① 정보제공　② 감성자극
③ 표준화 강조　④ 개성표현

34 20세기 패션 색채에 관한 기술로 가장 관계가 먼 것은?

① 1900년대에는 아르누보의 연한 파스텔 색조가 유행하였다.
② 1920년대에는 아르데코 경향과 함께 흰색, 청색 등 차분한 색조가 사용되었다.
③ 1940년대 초반에는 군복의 영향으로 검정, 카키, 올리브 등이 사용되었다.
④ 1960년대에는 팝아트의 명도와 채도가 높은 현란한 색채가 사용되었다.

35 한 가지 계통의 색에서 채도가 가장 높은 것은?

① 혼 색　② 단 색
③ 순 색　④ 명 색

36 시각디자인에 관한 기술로 가장 타당하지 않은 것은?

① 시각디자인의 역할은 다양한 계층의 사람들에게 짧은 시간에 감성적 만족을 주는 것이다.
② 시각 커뮤니케이션에 있어 색채는 매우 중요한 역할을 하는 디자인 요소이다.
③ 시각디자인은 일차적으로 시각적 흥미를 불러일으킬 필요가 있다.
④ 시각디자인의 매체는 인쇄매체에서 점차 영상매체로 확대되고 있다.

37 다음 멀티미디어의 특징에 대한 내용 중 가장 거리가 먼 것은?

① One-way Communication
② Usability
③ Information Architecture
④ Interactivity

38 환경디자인에 있어 경관에 대한 설명 중 잘못된 것은?

① 경관은 원경, 중경, 근경으로 나누어진다.
② 정적 경관은 시퀀스(Sequence), 동적 경관은 신(Scene)으로 표현된다.
③ 경관은 시간적·공간적 연속성으로 파악해야 한다.
④ 경관디자인은 지역특성을 매력적으로 표현할 수 있다.

39 형태의 개념요소가 아닌 것은?

① 점　② 입 체
③ 선　④ 비 례

안심Touch

40 색이 가지고 있는 심리적, 생리적, 물리적 성질을 근거로 과학적으로 색을 선택하는 객관적인 방법을 총합적으로 의미하는 것은?

① 색채조절　　② 색채배분
③ 색채효과　　④ 색채구성

제**3**과목　**색채관리**

41 인쇄방식에 따른 잉크의 설명으로 맞는 것은?

① 볼록판 인쇄용으로는 스크린 잉크, 등사판 잉크가 있다.
② 평판 인쇄용으로는 낱장평판 잉크, 오프셋 윤전잉크, 평판신문 잉크가 있다.
③ 오목판 인쇄용으로는 신문 잉크, 경인쇄용 잉크, 플렉소 잉크가 있다.
④ 공판인쇄용으로는 그라비어 잉크, 레지스터 잉크가 있다.

42 다음 중 염료에 대한 설명으로 틀린 것은?

① 천연염료는 동물염료, 광물염료, 식물염료 등이 있다.
② 합성염료의 색상은 천연염료에 비해 제한적이다.
③ 식용염료는 식품, 의약품, 화장품 등의 착색에 사용한다.
④ 형광염료는 형광을 발하는 염료이다.

43 육안검색 시 유의사항 중 맞는 것은?

① 관찰자는 색채 경험이 많이 있는 사람만 해야 한다.
② 높은 채도에서 낮은 채도의 순서로 검사하는 것이 좋다.
③ 마스크를 사용할 때는 비교색에 가장 보색인 채도를 가진 것으로 한다.
④ 마스크는 광택이나 형광이 없는 무채색이 좋다.

44 측색방법 중 3자극치 수광방식에 대하여 설명한 것이다. 옳지 않은 것은?

① 세 개의 필터와 광검출기로 구성된다.
② 필터와 센서가 일체화되어 XYZ 자극치를 읽어낸다.
③ 여러 광원과 시야에 대한 XYZ 값을 읽어낸다.
④ 색차계라고도 하며, 간단히 색채를 비교할 때 사용한다.

45 디지털 이미지가 프린터에서 재생되는데 이때의 3가지 색상에 속하는 것은?

① 빨강(Red), 그린(Green), 파랑(Blue)
② 그린(Green), 파랑(Blue), 마젠타(Magenta)
③ 사이안(Cyan), 마젠타(Magenta), 노랑(Yellow)
④ 사이안(Cyan), 마젠타(Magenta), 빨강(Red)

46 광원 빛의 10~40%가 대상 물체에 직접 조사되고 나머지는 벽이나 천장에 반사되어 조사되는 방식으로 그늘짐이 부드러우며 눈부심도 적은 조명방식에 해당하는 것은?

① 전반확산조명
② 직접조명
③ 반간접조명
④ 반직접조명

47 표면색의 시감 비교방법에 대한 설명으로 틀린 것은?

① 조명의 균제도(최대 조도와 최소 조도의 비율)는 1.0 이상이어야 한다.
② 시료면 및 표준면의 법선에 대하여 45° 방향을 중심으로 하여 확산적으로 조명한다.
③ 시료면 및 표준면의 모양이나 크기를 조정할 필요가 있는 경우에는 마스크를 사용한다.
④ 자연광일 경우 일출 후 3시간부터 일몰 3시간 전까지의 광원을 사용한다.

48 다음 중 천연염료로만 구성된 것은?

① 동물염료, 광물염료, 식물염료
② 광물염료, 합성염료, 식용염료
③ 식물염료, 형광염료, 식용염료
④ 홍화염료, 치자염료, 반응성염료

49 측색기에 대한 다음 설명 중 옳은 것은?

① diffuse/normal(d/0)과 normal/diffuse(0/d) 기하는 서로 다른 결과를 가져온다.
② SCI(또는 SPIN)은 정반사 성분, 즉 광택 성분을 제외하고 측정하는 방식이다.
③ 3자극치 수광방식은 여러 광원에 대한 색채 값을 계산해 낼 수 있다.
④ 측색기는 눈으로 측색하는 데서 유래될 수 있는 여러 가지 편차요인을 줄여 객관적인 색채 값을 지정하기 위한 기구이다.

50 디지털 색채 시스템에 대한 설명으로 맞는 것은?

① RGB 시스템은 빛을 더할수록 밝아지는 감법혼색체계이다.
② HSB 시스템은 오스트발트 색표계를 중심으로 선택하도록 되어있다.
③ CMYK 모드는 각각의 수치를 더해서 밝아지는 가법혼색의 체계이다.
④ LAB 시스템의 L*은 밝기를 a*·b*는 색상과 채도를 함께 나타낸다.

51 조명광의 혼색, 텔레비전이나 컴퓨터 모니터의 혼색은 어떤 혼색인가?

① 감법혼색
② 병치혼색
③ 반사혼색
④ 가법혼색

52 색채 오차의 계산법 중 베버와 페흐너의 법칙에 대한 설명으로 틀린 것은?

① 자극이 등차적으로 변화하면 감각은 등비 급수적으로 변화한다.
② 자극 강도와 감각 강도의 상관관계를 나타낸다.
③ 베버-페흐너의 법칙은 베버의 법칙으로부터 도출된 것이다.
④ 감각의 강도는 자극 강도의 대수에 비례한다.

53 색채입력 디바이스인 디지털카메라, 비디오카메라, 스캐너 등의 가장 기본이 되는 반도체 소자의 일종인 전하결합소자는?

① CGM(Color Gamut Mapping)
② CT(Contone)
③ CCD(Charge Coupled Device)
④ AD 변환기(Analogue to Digital Converter)

54 다음 색채재료 중 CIE-C 표준광과 D_{65} 표준광에서의 색좌표가 가장 크게 차이가 날 만한 색채는 어느 색료를 사용한 색채인가?

① 수용성 색료
② 간섭성 색료
③ 열변성 색료
④ 형광성 색료

55 색료 선택 시 고려되어야 할 조건 중 틀린 것은?

① 특정 광원에서만의 색채 현시(Color Appearance)에 대한 고려
② 착색비용
③ 작업공정의 가능성
④ 착색의 견뢰성

56 수치 데이터를 이용하거나 주어진 색표를 가지고 색을 만드는 작업을 무엇이라 하는가?

① 염 료 ② 안 료
③ 조 색 ④ 색 소

57 다음 중 CCM(Computer Color Matching)의 반사값을 읽어 내는데 가장 적합한 파장의 범위는?

① 380~740nm ② 260~620nm
③ 450~890nm ④ 640~950nm

58 다음 중 안료에 대한 설명으로 옳은 것은?

① 굵은 분말의 형태로 투명하고 은폐력이 적다.
② 물에 잘 녹는다.
③ 동굴벽화시대에 채색에 사용하였다.
④ 형광표백제로 무명, 종이, 양모, 합성섬유, 합성수지, 펄프 등을 보다 희게 하기 위해 사용된다.

59 다음 중 안료를 이용하여 채색하는 것으로 가장 옳은 것은?

① 피혁의 염색

② 직물섬유의 염색

③ 자동차의 내장 및 외면의 표면코팅

④ 인조털의 염색

60 색채영상의 입력에 활용되는 CCD (Charge Coupled Device)와 가장 관련이 없는 것은?

① 디지털카메라　② 비디오카메라

③ 스캐너　　　　④ 모니터

제**4**과목　색채지각론

61 색의 감정 효과에 대한 설명 중 가장 옳은 것은?

① 고채도의 색은 화려하고 저채도의 색은 수수하다.

② 고명도, 저채도의 색은 화려하다.

③ 고명도, 고채도의 색은 안정감이 있다.

④ 고명도의 색은 안정감이 있고, 저명도의 색은 불안정하다.

62 감법혼합에 대한 설명 중 틀린 것은?

① 색료혼합이라고도 부른다.

② 3원색인 사이안(C), 마젠타(M), 노랑(Y)의 혼합이다.

③ 주로 무대조명에 활용된다.

④ 혼색할수록 탁해지고 어두워진다.

63 스펙트럼 분광색의 파장의 길이가 작은 것에서 큰 순서로 바르게 나열된 것은?

① 노랑<파랑<주황

② 빨강<초록<보라

③ 보라<빨강<노랑

④ 파랑<초록<노랑

64 오렌지의 색이나 포도의 색 등을 지각할 수 있는 망막의 광수용기는?

① 간상체　　　② 수정체

③ 추상체　　　④ 유리체

65 무대 위 흰 벽면을 빨간색 조명과 녹색 조명을 서로 동시에 비추었을 때 어떤 색으로 보이는가?

① 흰 색　　　　② 노란색

③ 회 색　　　　④ 주황색

66 인쇄 과정 중에 원색분판 제판과정에서 사이안분해 네거티브필름을 만들기 위해 사용하는 색 필터는?

① 사이안색 필터　② 빨간색 필터

③ 녹색 필터　　　④ 파란색 필터

67 서로 다른 두 색이 인접해 있을 때 인접 부분에서 색상, 명도, 채도대비가 더욱 강하게 일어나는 현상은?

① 면적대비　　② 명도대비

③ 연변대비　　④ 한난대비

안심Touch

68 옷을 염색하고자 염료 Y10R과 R10Y 를 각각 반반씩 배합했을 때, 염색된 천은 어떤 색이 되겠는가?

① 마젠타 　② 주 황
③ 녹 색 　　④ 연 두

69 벽에 붙은 청록색 전단지를 한참 읽다 가 문득 시선을 하얀 벽면으로 돌렸을 때, 어떤 색의 잔상이 보이는가?

① 파 랑 　　② 빨 강
③ 검 정 　　④ 노 랑

70 혼색에 대한 설명 중 틀린 것은?

① 빛의 혼합은 가법혼색이다.
② 컬러 인쇄는 병치혼색을 사용한다.
③ 회전혼색은 가법혼색의 일종이다.
④ 점묘화는 감법혼색의 응용이다.

71 정육점에 붉은색 조명을 하여 고기가 싱싱하게 보이게 하였다. 무엇을 고려 한 것인가?

① 분광반사 　② 연색성
③ 조건등색 　④ 스펙트럼

72 파란색 옷 위에 달려있는 남색 리본이 보라색 옷 위에 달려있는 남색 리본보 다 붉게 보이는 현상은?

① 색상대비 　② 명도대비
③ 채도대비 　④ 연변대비

73 다음 내용은 무엇을 설명한 것인가?

> 망막에 주어진 색의 자극이 흥분된 상 태가 그대로 지속됨으로써 그 자극이 없어졌을 때도 원래의 자극과 같은 자 극으로 남게 되는 현상

① 동시대비효과
② 양성 잔상
③ 음성 잔상
④ 연계대비효과

74 다음 중 잔상에 대한 설명으로 잘못된 것은?

① 눈에 비쳤던 자극이 사라져도 얼마 동안은 잔상이 남는다.
② 잔상의 출현은 자극의 강도, 지속 시간, 그리고 크기에 무관하다.
③ 원래 감각과 같은 정도의 밝기나 색 상을 띤 잔상을 양성 잔상(혹은 정 의 잔상)이라 한다.
④ 원래 감각과 반대의 밝기나 색상을 띤 잔상을 음성 잔상(혹은 부의 잔 상)이라 한다.

75 다음 중 동시대비에 대한 설명으로 옳 은 것은?

① 동시대비는 색자극이 순차적으로 주어지는 경우에 일어난다.
② 동시대비와 계시대비는 물리적 자 극방법으로 분류된 색채대비이다.

③ 동시대비는 시점을 한 곳에 집중시키려는 색채지각과정에서 일어나는 현상으로 순간적으로 일어난다.

④ 동시대비는 일반적으로 색채의 음성적 잔상과 동일한 현상으로 이해된다.

76 다음 중 가법혼색에 관한 내용으로 맞는 것은?

① 파랑과 녹색을 합하면 청록이 된다.
② 녹색과 빨강을 합하면 노랑이 된다.
③ 빨강과 파랑을 합하면 보라가 된다.
④ 3원색을 모두 합하면 검정이 된다.

77 좁은 바닥을 더 넓어 보이도록 색을 조정하려 한다. 다음 중 가장 적합한 색은?

① 검은색　　② 노란색
③ 진한 회색　　④ 빨간색

78 푸르킨예 현상에 대한 설명 중 틀린 것은?

① 낮에는 빨간 사과가 밤이 되면 검게 보이며, 낮에는 파란 공이 밤이 되면 밝은 회색으로 보이는 현상
② 조명이 점차로 어두워지면 파장이 짧은 색이 먼저 사라지고 파장이 긴 색이 나중에 사라지는 현상
③ 새벽이나 초저녁의 물체들이 대부분 푸르스름하게 보이는 현상
④ 초저녁에 가까워질수록 초목의 잎이 선명하게 보이는 현상

79 일반적으로 의사들이 수술실에서 청록색의 가운을 입는다. 이는 어떤 현상을 막기 위한 것인가?

① 음의 잔상
② 양의 잔상
③ 동화현상
④ 푸르킨예 현상

80 가법혼색에서 혼색한 결과가 틀린 것은?

① Blue + Green = Cyan
② Green + Red = Yellow
③ Cyan + Red = Magenta
④ Blue + Green + Red = White

제**5**과목　색채체계론

81 OSA 시스템에 관한 설명 중 틀린 것은?

① 미국 광학협회의 표준색 견본이다.
② 구(Sphere)로 제시된 색들도 3차원의 다면체의 형태를 가진 색입체로 밀집되어 있다.
③ 실제로 먼셀 시스템과 비슷하다.
④ 실제로 쿼퍼 시스템과 비슷하다.

82 문 – 스펜서의 부조화의 분류가 아닌 것은?

① 제1부조화　　② 눈부심
③ 제2부조화　　④ 제3부조화

83 쥐색, 고동색, 하늘색은 어느 색명에 속하는가?

① 계통색명
② 일반색명
③ ISCC-NBS 색명
④ 관용색명

84 NCS 표색계에 따라 유채색을 표기한 것이다. S2030-Y90R의 색상은?

① 90%의 노란색도를 지니고 있는 빨강
② 노란색도 20% 빨강색도 30%를 지니고 있는 주황색
③ 90%의 빨간색도를 지니고 있는 노랑
④ 빨간색도 30% 노란색도 20%를 지니고 있는 주황색

85 색각의 생리·심리원색을 바탕으로 하는 오스트발트 표색계에서 사용하는 색채표시방법은?

① S2030-Y90R
② 20lc
③ 4YR4/10
④ 3:yR

86 P.C.C.S에 대한 설명으로 옳지 않은 것은?

① 20가지의 명도 단계로 이루어져 있다.
② 색조로 색공간을 설정하고 있다.

③ 일본색채연구소가 1964년에 발표한 색체계이다.
④ 8:Y-8.5-7s와 같은 형식으로 표기한다.

87 CIE에 대한 설명으로 틀린 것은?

① 가법혼색의 원리에 근거한다.
② 영-헬름홀츠에 의한 빨강, 초록, 청자 등의 3원색 이론에서 출발하였다.
③ 맥스웰의 RGB 표색계에서 기원한다.
④ 감법혼색의 원리에 근거한다.

88 오스트발트의 색채조화원리가 아닌 것은?

① 등백 계열의 조화
② 등흑 계열의 조화
③ 등보 계열의 조화
④ 등가색환의 조화

89 먼셀 표색계에 대한 설명 중 틀린 것은?

① 먼셀이 1905년에 창안한 것이다.
② 지금 사용하는 것은 수정 먼셀표색계이다.
③ 우리나라에서도 표준색표로 채택하고 있다.
④ 수정 먼셀 표색계는 기호표시방법의 변화가 있다.

90 먼셀의 색채조화원리에 의거하였을 때, 조화되지 않는 보색관계는?

① 중간채도(/5)의 반대색끼리는 같은 면적으로 배색하면 조화롭다.

② 중간명도(5/)의 채도가 다른 반대색끼리는 고채도는 좁게, 저채도는 넓게 배색하면 조화롭다.

③ 채도가 같고 명도가 다른 반대색끼리는 명도의 단계를 일정하게 조절하면 조화롭다.

④ 명도·채도가 모두 다른 반대색끼리는 저명도·고채도는 넓게, 고명도·저채도는 좁게 구성한 배색은 조화롭다.

91 PCCS 표색계의 색상환에 대한 설명 중 틀린 것은?

① 적, 황, 녹, 청의 4색상을 중심으로 한다.

② 4색상의 심리보색을 색상환의 대립위치에 놓는다.

③ 색상을 등간격으로 보정하여 36색상환으로 만든다.

④ 색광과 색료의 3원색을 모두 포함한다.

92 색을 언어로 표시하는 방법인 색명법 중에서 일반색명에 대한 설명으로 옳은 것은?

① 관용색명이라고도 하며 관습적으로 사용해온 하양, 검정, 빨강 등의 고유색명이 여기에 속한다.

② 일반적인 자연현상에서 유래한 하늘색, 물색, 황토색 등이 여기에 속한다.

③ 색의 감정적인 연상이 쉬워 색을 유추하기 쉬운 장점이 있다.

④ 색채를 색상, 명도, 채도에 따라 수식어를 정하여 '보라기미의 빨강' 등으로 표시하는 색명이다.

93 색표와 같은 특정의 착색물체를 정하고, 적당한 번호나 기호를 붙여 물체의 색채를 표시하는 표색계는?

① 혼색계　　② 현색계
③ 감각계　　④ 지각계

94 색채조화의 목적에 관한 설명 중 가장 적합한 것은?

① 색을 분류하고 지시하는 기능의 제고

② 색의 질서 있는 배열과 기호화

③ 배색을 통한 기능적 측면과 내적 측면의 만족

④ 의미와 상징을 통한 색의 관념성 부각

95 다음 중 관용색명이 아닌 것은?

① 빨강, 파랑, 검정, 노랑

② 살색, 쥐색, 상아색, 팥색

③ 코발트블루, 프러시안블루

④ 연한 회색, 어두운 녹색

96 오스트발트 표색계는 'W(이상적인 백색), B(이상적인 흑색), C(이상적인 순색)를 꼭지점으로 하는 등색상 삼각형이 대칭 형태로 구성되어 조화는 질서와 같다'라는 기본원리를 보여주고 있다. 등흑 계열에 따라 조화로운 색을 선택하는 방법은?

① 등색상 삼각형의 C, B와 평행선상에 있는 색

② 등색상 삼각형의 C, W와 평행선상에 있는 색

③ 등색상 삼각형의 W, B와 평행선상에 있는 색

④ 등색상 삼각형의 W, B를 축으로 회전시켜 같은 위치에 있는 색

97 현색계(Color Appearance System)인 것은?

① CIE 표준표색계

② XYZ 표색계

③ CIE LAB 표색계

④ NCS 표색계

98 다음 중 먼셀 색체계의 이해로 옳게 설명한 것은?

① 먼셀은 색채의 사용과 배색에 있어 균형이론을 중시하였는데 무채색 단계 N2와 N8로 균형을 맞춘다.

② 각 색상의 180도 반대 방향의 색상은 서로 보조관계에 있다.

③ 먼셀의 채도는 시각적으로 고른 색채단계를 이루므로 5R, 5Y의 채도

는 14, 5RP의 채도는 12, 5P의 채도는 10, 5BG의 채도는 8단계까지 구성되었으나 도료발달로 그 수치가 유동성을 갖는다.

④ 먼셀 채도의 표기법은 1/3/5/7/9/11/13 등을 사용하며, 많이 쓰이는 12와 14를 추가하여 사용한다.

99 다음에 제시된 오스트발트 표색계의 기호에 대한 설명으로 옳은 것은?

> 2eg

① 백색량 = 100−(e+g)

② 순색량 = 2+e+g

③ 색상은 2Y, 백색량은 e, 흑색량은 g이다.

④ 색상은 2Y, 흑색량은 e, 백색량은 g이다.

100 먼셀의 색채조화론이 아닌 것은?

① 등백 계열 또는 등흑 계열의 색과 그 선상의 무채색과는 조화된다.

② 임의의 색에서 그 보색 쪽으로 옮겨감에 따라, 그 사이의 단계들은 무채 회색에 근접했다가 멀어지며 정연한 단계로 이동하는 타원형의 경로를 따른다.

③ N5에 근거한 조화이론이다.

④ 명도, 채도가 모두 다른 반대색끼리는 배색할 경우 회색척도에 준하여 질서 있는 간격으로 배색하면 조화롭다.

정답 및 해설

제**1**과목	색채심리 · 마케팅

01	02	03	04	05	06	07	08	09	10
①	①	③	①	④	④	①	②	①	④
11	12	13	14	15	16	17	18	19	20
④	①	③	①	④	④	④	①	④	③

01

색채선호의 원리
- 일반적으로 공통된 감성이 있지만 문화적, 지역적, 연령별로 차이가 있다.
- 아이와 성인의 선호색에 차이가 있다.
- 일반적으로 지적 능력이 높은 사람이 단파장 계열의 색을 선호하는 경향이 있다.
- 남성과 여성이 선호하는 색에는 차이가 있다.
- 선호 경향과 특정 제품에 대한 선호색은 차이를 가진다.
- 제품의 색채선호는 신소재, 디자인, 유행에 따라 변화한다.
- 자동차의 색채선호는 지역의 환경 및 빛의 강도, 기후, 생활패턴에 따라 다르다.

02

② 색채이미지는 다양성과 보편성을 지니며, 단색보다 배색시에 더욱 뚜렷한 이미지를 전달한다.
③ 패션에서의 색채이미지는 색의 1차원적 속성뿐만 아니라 선과 재질에 의해서도 형성된다.
④ 색상과 명도, 채도의 복합 개념인 색조의 특성에 따라 미묘한 차이를 나타내 정확한 이미지를 전달한다.

03

색채정보 수집방법
실험연구법, 조사연구법, 패널조사법(질문지법, 면접법), 현장관찰법 등을 적용하나 표본조사방법이 가장 흔히 적용되는 연구방법이다.

04

② 색채는 무의식을 자극하기 때문에 광고의 색채메시지는 일반 소비자에게 적지 않은 영향을 미친다.
③ 컬러 커뮤니케이션은 회사의 심벌 등에 따르는 인쇄물뿐만 아니라 광고에서의 색채와도 연동되어 사용된다.
④ 광고의 색채는 기업의 고유색과 조화를 이루며 돋보이게 할 수 있도록 사용되어질 때 색채광고로서의 의미가 있다.

05

① 불황 때에는 전체적으로 어두운 색채를 좋아한다.
② 색채의 유행 경향은 주기적으로 바뀐다.
③ 고소득층의 시장에서는 색채의 영역이 복잡하고 미묘한 색채를 요구한다.

06

부의 잔상(Negative After Image)
어떤 상이나 색조를 얼마간 쳐다보다가 자극(상이나 색조)을 제거하면 자극의 정반대의 상을 보거나 원자극 색상과 보색관계에 있는 반대 색상을 보게 되는 현상이다.

07

시인성(명시성)
간판의 글씨처럼 멀리서도 눈에 잘 띄도록 배색하려면, 검은 바탕의 노란 배색처럼 배경색과 글씨의 명도 차를 고려하여야 한다.

08

② 동일 색상이나 인접 또는 유사색상 내에서 톤의 조합이다.
① 동일 색상 내에서 톤의 차이를 통해 배색하는 방법이다.
③ 분리효과에 의한 배색(Separation Color) : 배색의 관계가 모호하거나, 대비가 너무 강한 경우 색과 색 사이에 분리색을 삽입하는 방법이다.
④ 연속효과(Gradation)에 의한 배색 : 점진적인 효과와 색으로 율동감, 색상, 명도, 채도 등 다양하게 구성할 수 있다.

10

색채지각의 3요소
• 빛 : 일반적으로 태양이나, 인공광원인 백열등, 촛불과 같이 빛의 근원이 있어야 색채지각이 가능하게 된다.
• 눈 : 물리적 에너지인 빛을 받아들여 지각할 수 있는 시각기관을 말한다.
• 물체 : 빛에너지가 물체의 표면에서 일어나는 색채 현상인 반사 또는 흡수, 투과와 같은 현상을 일으킬 대상인 물체가 필요하다.

11

4P Mix
제품(Product), 가격(Price), 유통(Place), 촉진(Promotion)

12

CI(Corporate Identity)
기업 전체의 이미지 관리를 목적으로 한다. 기업의 비전 제시나 기업 내부의 일체감 조성, 기업 외부 환경에 대한 이미지 개선 등 장기적인 시점에서 이루어진다.

13

혐오색은 그 지역의 문화에 따라 다르게 인식되며, 그중에서 황색은 서양문화권에서 겁쟁이, 배신자의 뜻이다.

14

색채의 연상
어떤 색채를 보고 그와 관계있는 사물, 분위기, 이미지 등을 생각해 내는 현상이다.

15

노랑은 충돌위험, 장애물, 난간, 지선의 종점 등에 칠해지는데, 가시도가 가장 높은 색이어서 위험을 경고하기에 적당하다.

16

어린이들은 고채도, 고명도와 같은 선명한 색채를 잘 식별하기 때문에 선호도가 높다.

18

마케팅의 변화 과정
대량 마케팅(소비자를 대상으로 한 대량 생산, 대량 분배·판촉 등) → 제품 다양화 마케팅 → 표적 마케팅(세분화된 시장을 선택하여 이에 알맞은 제품제공)

19

④ 일반적으로 성숙하여 감에 따라 단파장의 파랑, 녹색 색상의 선호도가 증가한다. 이는 사회적 일치감의 증대와 지적 능력의 확대와 관련 있다.

20

색채의 공감각
어떤 하나의 감각이 다른 영역의 감각을 일으키는 일 또는 그렇게 일으켜진 감각을 의미한다. 여기에는 소리와 빛(색), 맛과 색, 냄새와 맛, 냄새와 색, 재질과 소리 같은 다양한 공감각 현상이 존재한다.

제2과목 색채디자인

21	22	23	24	25	26	27	28	29	30
④	②	①	④	①	③	③	③	④	④
31	32	33	34	35	36	37	38	39	40
①	③	③	②	④	①	②	④	③	②

21
감각정보의 87%가 시각에 의존하며 색채정보를 먼저 인지하고, 형태, 질감의 순으로 지각한다.

22
② 황금비란 어느 장방형에 있어서 두 변의 길이에 대한 비율로서, 이 장방형에서 짧은 변을 한 변으로 하는 정방형을 제외한 나머지 장방형이 처음 장방형과 서로 유사하게 하는 것이다. 즉, 황금비의 값은 1 : 1.168이다.

23
② 포스터, 신문광고, 디스플레이 등
③ 사진, 영화, TV 등
④ 패턴, 심벌, 일러스트 등

24
디자인은 일반적인 계획, 초안, 구상, 설계를 의미한다. 이는 인간의 삶의 질을 개선하기 위한 일정한 목적하에 의도적으로 계획, 실천하는 행위로서 신비한 능력과는 거리가 멀다.

25
① 환경디자인 적용 시 인공시설물까지 포함시켜 계획해야 한다.

26
③과 반대로 내성적이고 침착하며 지적인 개성을 나타내고자 할 때는 퍼플계의 차분한 색을 사용한다.

27
① 디바이스 종속 색체계는 인간의 색체에 대한 시감체계와는 전혀 무관한 것이다.
② 상호호환이 가능하도록 하기 위해서 디바이스 독립적인 색체계를 사용한다.
④ 전자 장비들 간에 RGB 정보가 호환성이 없는 이유는 입력 장비는 서로 다른 감광도를 가지고 있으며, 모니터 화면의 표면에 코팅하는 여러 가지 물질이 각각 서로 다르기 때문이다.

28
픽토그램
• 문화와 언어를 초월해서 직관적으로 이해할 수 있도록 한 그림문자이다.
• 단순 명료하고 먼 거리에서도 눈에 잘 띄어야 한다.
• 개성적인 감성과 그 나라나 지역의 문화와 배경을 표현하는 스타일을 보여주는 방향으로 발전되고 있다.

29
지금까지의 매체가 One-way Communication이었다면 멀티미디어는 문자, 그래픽, 동영상, 사운드 등을 융합함과 동시에 정보수신자의 간격을 좁히고 있다. 따라서 사용자의 사용성과 효용성을 높이는 데 주력해야 한다.

30
심미성
아름다움을 느끼는 미적 의식, 원칙적으로 합목적성과 대립되는 개념, 외형장식과 유기적으로 결합된 형태의 아름다움이 나타나야 하며 개인의 기호에 따라 비합리적, 주관적, 감성적 특징을 지닌다.

31
① 개인이 소비하는 색과 디자인의 선택을 컨슈머 유즈(Consumer Use), 퍼스널 유즈(Personal Use)라고 한다.

32

- 1960년대에는 팝 아트에 사용됐던 선명하고 강렬한 색조들이 사이키델릭의 영향을 받으면서 유사한 색상이지만 명도와 채도가 높은 현란한 색채로 변화하였다.
- 1970년대에는 브라운과 크림색이 주요색조로 사용된 내추럴 룩이 나타났고, 젊은 층에게 블루진이 인기 있었다.
- 1970년대 말 후에는 선명한 빨강, 파랑도 등장하였다.

33

친자연성(친환경성)
생태학적으로 건강하고 유기적 전체에 통합되는 인공환경의 구축을 궁극의 목표로 삼아야 한다는 것으로, 환경 친화적 디자인의 개념, 그린 디자인(Green Design), 생태학적 디자인(Eco-design) 등이 나타난다.

34

현대 디자인의 주요 과제는 구체적으로 미와 기능을 어떻게 조화시키느냐 하는 것이다. 이는 과거 형태의 미와 예술성을 중시하던 전통주의 관점에서 장식을 배제하고 기능적 요소에 충실할 것을 강조한 기능주의에 의한 영향이 크다.

35

관용색명
식물, 동물, 광물 등의 이름을 따서 붙인 것과 시대, 장소, 유행과 같은 데서 이름을 딴 것으로 이미지의 연상어에 기본적인 색명을 붙여서 만들어지는 것이다.

계통색명
색의 3속성에 따라 분류하고 적절한 언어로 표현한 색명(선명한 빨강, 밝은 연두 등)으로 색명의 관계와 위치까지 어느 정도 이해하기가 편리하다.

36

1980년대 말부터 등장한 에콜로지의 경향으로 에크뤼(Ecru)와 같은 표백하지 않은 천연 그대로의 색상이나 오염되지 않은 자연을 상징하는 녹색과 파랑 등이 사용되었다.

37

② 2년 후의 색채 방향을 분석하고 제안한다.

38

키치(Kitch)
- 키치는 '낡은 가구를 주워 모아 새로운 가구를 만든다'는 뜻이다.
- 저속한 모방예술을 의미하기도 한다.
- 예술의 수용방식이나 특수한 상태를 가리킨다.
- 고귀한 예술일지라도 감상자의 수준이나 관심에 따라 속물적인 이해가 가능하다.

39

시장의 유행성
- 플로프(Flop) : 수용기 없이 도입기에 제품의 수명이 끝나는 유형
- 패드(Fad) : 원래 For a Day의 약자. 단시간에 나타났다가 사라지는 유행
- 크레이즈(Craze) : 지속적인 유행. 생활의 패턴, 양식, 사고 등을 이끌어 가는 현상
- 트렌드(Trend) : '경향'을 말하며 어느 특정 부분의 유행
- 유행(Fashion) : 유행의 양식, ~풍, ~식 등 추세, 유행의 스타일

제 **3** 과목	색채관리

41	42	43	44	45	46	47	48	49	50
②	④	④	②	①	②	②	①	②	②

51	52	53	54	55	56	57	58	59	60
②	①	③	④	②	②	④	④	③	②

41

EPS(Encapsulated Post Script)
- 미국 어도비사가 개발한 페이지 기술언어인 포스트스크립트로 만들어진 그래픽 파일방식이다.

- PS는 포스트 스크립트 프로그램과 그를 제어하기 위한 특별한 주석, 그리고 그 내용을 화면에서 빨리 확인하기 위한 비트맵 이미지 등으로 이루어져 있다.

42

① 일반적으로 컴퓨터 자동배색은 아이소머릭 매칭을 한다.
② ASTM(American Standard for Test Method)은 국제적인 색료표시기준이다.
③ 특정 물질에 대한 색채의 영역(Famut)은 여러 가지 조건에 따라 축소된다. 퀴크익스프레스(Quark XPress) 등의 프로그램에서 많이 쓰이고 있다. 흰색부분을 투명하게 지원하는 시스템이다.

43

④ 실리콘 포토다이오드는 눈과 흡사한 가시광선의 영역을 측정하며, 주로 가시광선에서 근적외선까지를 측정할 수 있다.

44

② 감법혼색은 각 주색의 파장영역이 넓을수록 색역이 확장된다.

45

육안조색에서 베버와 페흐너의 법칙(Weber & Fechner's law)
주어진 자극의 변화에 대한 지각을 양화하는 역사적으로 중요한 심리학 법칙이다. 정신계와 물리계 사이의 관계를 서술하고 있는 이 법칙을 통해 페흐너는 오직 하나의 계(界), 즉 정신계만이 실제로 존재한다고 생각했다. 베버와 페흐너의 연구는 특히 청각과 시각의 연구에 이바지했으며, 태도측정과 기타 검사 및 이론의 발달에도 영향을 미쳤다.

46

② 모든 광원은 연색성의 지수가 높을수록 색을 적게 보여주는 광원이다.

47

② 위지위그(WYSIWYG)를 구현할 수 있는 것은 색영역 매핑의 장점이다.

48

꼭두서니(뿌리), 치자, 쪽과 같은 식물염료와 크로뮴황, 크로뮴 주황, 망가니즈, 타닌 철흑, 카키와 같은 광물염료, 패자, 코치닐, 오징어먹물과 같은 동물염료 등이 있다.

49

① 순도란 광원색의 채도와 관련되는 값이다.
③ 주파장선은 광원색의 색상과 상관되는 값이다.
④ 녹색 계열의 광원도 색온도를 구할 수가 있다.

50

색온도
광원의 색특성을 이용하여 광원이 가지는 특성을 표현하는 것으로 색온도가 낮을수록 장파장에 가까운 빛을 띠고, 색온도가 높을수록 단파장 계열의 백색광을 띠는 광원으로 표현된다.

51

색측정은 정확한 색의 전달과 관리를 위한 것으로 객관적인 색의 표현과 재현을 기본으로 한다.

52

북위 40° 지점에서 흐린 날 오후 2시경 북쪽 창문을 통하여 들어오는 빛은 6,774K 정도의 빛인 표준 광원 C에 속한다.

53

① 광택은 물체표면의 빛을 정반사하는 경우에만 생긴다.
② 광택에는 질과 양이 있다.
④ 광택이 있는 색채는 변각광도분포, 경면광택도, 대비광택도, 선명도광택도 등으로 나타내도록 한다.

54

④ 자연광을 이용하므로 메타머리즘이 발생할 수 있다.

메타머리즘
어떤 광원에서는 같아 보이고 어떤 광원에서는 다르게 보이는 현상

55

주변 온도나 습도의 차이는 표시하지 않아도 된다.

56

① 작업면은 명도 5 정도의 무채색이 좋다.
③ 비교하는 색이 명도가 낮을 때는 조명을 더욱 밝게 조절하는 것이 좋은데, 약 2,000lx가 좋다.
④ 자연광일 경우, 일출 후 3시간 이후부터 일몰 전 3시간 사이에 관찰하도록 한다.

57

① 잉크의 혼합에 의한 감법혼색과 함께 병치혼색으로 설명할 수 있다.
② 원색은 사이안, 마젠타, 옐로이며 검은색은 경제적인 이유로 사용된다.
③ 색역(Gamut)은 일반적으로 모니터의 색역에 비하여 좁다.

58

적절한 크기의 안료의 입자를 합성하는 데 필요한 조건은 반응조건, 건조조건, 희석제의 종류이다. 이 세 가지 조건에 의해 반사율의 차이를 보인다.

59

한국산업규격(KS)에서 채용하고 있는 색채표시체계는 CIE, Munsell System 등이다.

60

CCM(Computer Color Matching System)
컴퓨터배색 장치란 각 색료들의 분광학적인 특성을 분석하여 입력하고 발색을 원하는 색채샘플의 분광 반사율을 입력하면, 그 색채에 대한 처방을 자동으로 산출하는 시스템을 말한다. 이렇게 함으로써 광원이 바뀌어도 무조건 등색(Isomeric Matching)을 할 수 있게 된다.

제**4**과목 **색채지각론**

61	62	63	64	65	66	67	68	69	70
④	④	④	①	③	①	②	③	④	③

71	72	73	74	75	76	77	78	79	80
③	④	①	③	②	③	④	④	③	④

61

굴절률이 작은 장파장의 붉은색 계열로부터 굴절률이 큰 단파장의 푸른빛까지 여러 가지 파장의 범위로 보이는 것을 스펙트럼(Spectrum)이라고 한다. 스펙트럼은 무지개색과 같이 연속적으로 이어지는 색의 띠를 말하는데, 뉴턴(I. Newton)은 1666년 삼각형 모양의 프리즘을 이용하여 각 파장의 굴절률이 서로 다르다는 것을 알고, 백색광을 분광시켜 스펙트럼의 색을 밝혀냈다.

62

잔상에는 양의 잔상과 음의 잔상으로 나뉘는데, 원래 색상과 보색관계로 잔상이 남게 되는 것을 음의 잔상이라고 한다.

63

회전혼합은 일종의 착시현상으로 망막의 지각세포의 반응에 따라 혼색되어 보이고, 이때의 결과물은 중간 색상, 명도, 채도의 반응으로 일명 중간혼합이라고 한다. 혼색된 색의 채도는 원래의 원색보다 낮아져 점점 무채색으로 변하게 된다.

64

연변대비를 감쇄시켜 그 색만의 고유한 속성을 지각하고 싶을 때에는 색의 외곽에 무채색의 테두리를 두르

는 방법이 있는데, 성당에 있는 스테인드글라스에 쓰인 기법과 같은 효과를 말한다. 또한, 계시대비는 자극이 사라진 후에도 색이 아른거리는 현상이고, 동시대비는 색차이가 클수록 대비현상이 강해지게 되며, 면적대비는 면적이 커지게 되면 명도와 채도가 같이 높아져 보이게 된다.

65

동시에 어떤 색을 혼색하는 방법은 동시혼색이라고 하고, 자극을 준 뒤 자극을 없애고 다른 자극을 주어 앞의 자극과 혼색되도록 하는 방법을 계시혼색이라고 한다. 여기서는 빛의 혼색방법이므로 동시가법혼색이라고 표현한다.

66

같은 무채색 내에서 그것의 구분이 되는 것은 밝고 어두움의 기준이다. 밝고 어두움의 정도를 명도라고 한다.

67

리듬감을 주고 빠른 속도감이 느껴지는 색은 장파장 계열의 고채도의 색이다. 따라서 빨강이나 주황, 자주색의 고채도의 색이 효과적이다.

68

색의 항상성
물체가 광원의 빛을 받을 때, 백열전구일 때와 형광등일 때 서로 다른 분광반사율을 보이는데도 불구하고 우리의 눈은 색이 변하지 않고 그대로 지각되는 현상이다.

69

④ 가시광선의 각 영역을 다시 합하게 되면 흰색, 즉 백색광이 만들어지는데, 뉴턴은 한줄기 빛을 프리즘에 통과시켜 분광분포를 확인한 후, 이것을 다시 프리즘에 통과시켜 백색의 흰빛으로 모아 빛의 속성을 확인하였다.

70

색의 팽창과 수축현상에 영향을 주는 속성은 첫 번째가 명도로서, 고명도의 색은 팽창되어 보이고, 명도가 낮은 색은 수축되어 보이게 된다. 이 속성은 진출과 후퇴현상과도 연관이 있어, 밝은색은 진출되어 보이고, 어두운색은 후퇴되어 보이게 된다.

71

색료혼합은 감산혼합을 말하는데, Magenta, Yellow, Cyan이다.

72

먼셀 색상환에서 가장 멀리 존재하는 색의 관계를 묻는 문제로서, 5GY의 보색은 5P가 된다.

73

색의 진출과 후퇴에 영향을 주는 속성 중에서 가장 많은 영향을 주는 것이 바로 색상이다. 빨강, 주황 등과 같은 난색 계열은 진출하는 느낌이, 파랑과 남색 같은 색은 후퇴되는 느낌이 든다. 또한, 밝은색이 어두운색보다 진출해 보이게 되며, 채도가 높은 색이 낮은 색보다 진출해 보인다.

74

헤링은 반대색으로 연결된 하나의 세포가 반응하여 색 지각을 일으킨다는 4원색설을 발표하였는데, 그 세 가지 세포의 종류는 적녹(Red-green)물질, 황청(Yellow-blue)물질, 백흑(White-black)물질이다.

75

부드러운 느낌이란 색의 3속성 중에서 명도가 높을 때 느껴지는 감정으로 어떤 순색에 흰색을 섞어 부드럽게 만들 때 일어나는 색의 변화는 명도뿐만 아니라, 채도 또한 떨어지게 되어 저채도로 변한다.

76

음식의 색은 거의 즉각적으로 식욕을 자극하여 식욕이 증진되기도 하고, 감퇴되기도 한다. 일반적으로 난색 계열의 색에서는 식욕이 증진되고, 노랑과 녹색을 거쳐 청색으로 넘어가게 되면 식욕이 반감된다. 또, 너무 밝은 명도의 색은 식욕을 일으키지 않는다.

77

푸르킨예 현상
빛의 광량의 차이로 밝은 빛에서 서서히 어두운 빛으로의 이동에서는 파장의 장단에 따라 먼저 사라지는 색이 장파장 계열(붉은색)의 색이고, 단파장 계열(파란색)이 나중에까지 작용하게 되는 현상이다.

78

계시대비
빨간색의 지각효과로 인해 우리의 눈에 남는 잔상색은 청록색 기미가 남게 된다. 이때, 하얀 종이를 붉은색으로 바꾸게 되면 빨간색 원은 검은색으로 보이게 되는데, 이것은 빨간색 수용기만 반응하고 청록색의 수용기는 반응을 하지 않는 현상이 지속되어 두 번째 바뀐 빨간 종이와 청록색 기미가 합쳐져서 검은색으로 인식되는 것이다.

79

③ 연두색과 보라색은 '색의 온도감'이라는 속성에서 난색과 한색의 중간지점으로 온도감이 느껴지지 않는 중성색에 속하는 색상이다.
① 흰색 자동차와 검은색 자동차를 비교했을 때 명도가 높은 쪽이 팽창되어 보인다.
② 검은 바탕색 위의 노란 배색은 명시도가 1위인 배색으로, 주의나 장애물의 표시로 이용되고 있다.
④ 따뜻한 색상이 차가운 느낌의 단파장 계열의 색상보다 진출되어 보이는 속성이 있다.

80

연변대비
2가지의 색경계선 근처에서 일어나는 현상으로 밝은색과 인접해 있는 어두운색은 더 어둡게, 밝은색은 더 밝게 보인다.

제 **5** 과목 **색채체계론**

81	82	83	84	85	86	87	88	89	90
④	④	②	①	①	①	③	④	④	①

91	92	93	94	95	96	97	98	99	100
②	①	④	①	①	②	②	②	③	③

81

자주색이 감도는 중명도 5의 채도는 4로 칙칙한 보라색을 말한다.

82

백의민족이란 백색을 유난히 선호했던 청렴결백한 선비사상에서 비롯된 색채선호사상이다.

83

오스트발트의 색채조화원리
• 등순 계열의 조화 : 순색량이 같은 계열의 조화
• 등백 계열의 조화 : 백색량이 같은 계열의 조화
• 등흑 계열의 조화 : 흑색량이 같은 계열의 조화
• 등색상 계열의 조화 : 색상은 같고 가치가 다른 색들의 조화
• 등가색환에서의 조화 : 백색량과 흑색량이 같고 색상이 다른 계열의 조화

84

② 현색계 - ISCC - NBS 표색계 - 관용색명 표시
③ 현색계 - 먼셀 표색계 - 색채교육
④ 현색계 - NCS 표색계 - Trend Color가 아닌 Basic Color Card로서의 색채에 대한 표준색을 제시함

85
그라스만의 색의 3속성의 개념을 3차원의 입체로 만든 것을 색입체라고 한다.

86
② 먼셀의 색입체는 불규칙한 원통이다.
③ 중심의 세로축에 명도축을 두고, 원주상에 색상, 중심에서 방사선으로 채도를 구성하였다.
④ 먼셀 표색계의 기본색은 빨, 노, 초, 파, 보의 다섯 가지이다.

87
③ 미도 계산식(M = O/C)
• O는 질서성의 요소인 Element of Order이다.
• C는 복합성의 원리인 Elementary of Complexity이다.

88
④ 색상의 여러 관계에 의한 조화론이 있다.

89
④ XYZ의 3자극치의 개념을 시작으로 빛의 색을 규명하였다.

90
① 1931년 가법혼색에 의해 CIE 표색계를 만들었다.

91
① 색상환은 24색을 기본으로 한다.
③ 표색은 '색상기호+백색량+흑색량'으로 표시한다.
④ 링스타라고 부르며 무채색 축을 중심으로 한다.

92
S240-Y80R은 20%의 흑색도, 40%의 유채색도를 의미하며, Y80R은 Red가 80%이며 20%의 Yellow가 섞인 색을 의미한다.

93
④ 색의 이미지를 감성적인 언어로 사용하여 색상의 고유 특성을 부각시킬 수 있다.

94
미국인 R. S. Hunter가 제창한 표색계로 주로 도장 관계에서 사용되고 있다.

95
동일한 양의 백색을 가지는 색채를 일정한 간격으로 선택하는 것을 등백 계열의 조화라고 한다.

96
① 색명은 광물에서도 유래되었다.
③ 색명은 표색계보다 부르기가 쉬운 편이다.
④ 색명은 오래전부터 불러온 이름이다.

97
먼셀의 색체계는 중심축에 무채색의 명도축을 기준으로 하여 원주상에 색상을, 중심에서 바깥쪽으로는 채도 변화가 있도록 설정하였다.

98
② PCCS - 일본색연배색체계

99
색을 측색기로 측색하여 어떤 파장의 빛을 반사하는가에 따라 색의 특징을 판별하는 방법이며, 정확한 수치 개념에 입각해 색이 눈에 보이지 않아도 좌표 또는 수치를 이용해 표현하는 체계이다. CIE 표색계가 대표적인 시스템이다.

100
1은 White, 2는 Color, 3은 Black, 4는 Tone, 5는 Tint, 6은 Shade, 7은 Gray다.

정답 및 해설

제 **2** 회

제1과목 색채심리 · 마케팅

01	02	03	04	05	06	07	08	09	10
④	②	①	④	③	①	③	④	③	①
11	12	13	14	15	16	17	18	19	20
④	①	③	①	①	②	④	①	①	①

01

매체 계획의 골자는 신문, 잡지, 라디오, 텔레비전 등 각 매체의 기능·특성 등을 감안하면서, 그 편성의 효과가 최대의 것이 되도록 매체 사용안을 계획하는 일이므로 정보분석과는 거리가 멀다.

02

② 조사 자료의 분석은 전문 분석가가 하는 일이다.

03

지역색
- 그 지역 주민들이 선호하는 색채, 국가, 지방, 도시 등의 이미지를 부각시키는 색채
- 지역의 정체성을 대변하는 진정한 색채로 보아야 한다.
- 특정 지역의 하늘과 자연광, 습도, 황토색과 어울리는 건축물의 외장색을 구상하도록 한다.

04

소비자의 일반적 구매행동에서 영향을 미치는 요인으로는 문화적 요인, 사회적 요인, 개인적 요인, 심리적 요인이 있다.

06

① 감성적인, 질적인 반응에 대한 객관적인 평가이다.

07

표적 마케팅(Target Marketing)의 3단계
- 시장세분화 : 시장을 상이한 제품을 필요로 하는 독특한 구매집단으로 분할하는 것
- 시장세분화 방법의 기준 : 지리적, 인구 통계적, 심리적, 행동적 변수 등
- 시장표적화(Maket Targeting) : 여러 세분화된 시장 중에서 하나 또는 그 이상의 세분화된 시장을 선정하는 과정
- 시장의 위치선정(Maket Positioning) : 경쟁 제품과의 위치와 상세한 마케팅 믹스를 개발하는 단계

08

마케팅 전략의 접근법
- 직감적 전략 : 유능한 경영자를 중심으로 현실적·즉각적인 대응능력을 가지고 단기적이고 즉흥적인 해결에 효과적임
- 분석적 전략 : 객관적으로 문제를 관찰·해결하기 위해 전문인을 투입하여 해결안 도출
- 통합적 전략 : 논리적인 분석에 의해 파악된 문제를 해결하기 위해 결과뿐 아니라 과정을 중시하는 총체적인 문제해결

09

국가의 가장 대표적인 상징물 중 하나인 국기는 한 국가의 이미지를 창출하고, 정체성과 단결심을 유도한다. 또한 상징성이 강하며, 같은 색이라도 국가마다 의미가 다르다.

10

① 정리된 이미지를 느끼게 하는 배색은 톤온톤(Tone on Tone) 배색이다.

11

색채정보 수집방법
- 실험연구법(조사연구법 혹은 관찰법) : 어떤 대상의 특성, 상태, 언어적 행위 등 관찰을 통한 자료 수집
- 패널 조사법(질문지법, 면접법) : 설문지를 이용하여 자료를 얻거나 직접 질문하는 방식
- 설문조사 : 설문지를 통해 조사하는 방법으로 표적집단, 불특정다수를 상대로 실시

13

수술실에서의 녹색은 혈액 및 조직과의 보색관계로서 의사가 수술 시 수술부위의 작업에 집중할 수 있는 효과를 높여주며 색채지각상의 간섭현상을 방지할 수 있게 해 준다.

14

여성의 사회진출로 인한 라이프스타일의 변화를 설명하고 있으므로 인구 통계적 변화에 해당한다.

색채마케팅 전략의 영향 요인
- 인구 통계적, 경제적 환경 : 소비시장을 파악하기 위해 연령별, 거주 지역별, 성별, 가족구성원의 특성, 라이프스타일에 따라 마케팅 전략을 구축하는 것
- 기술적, 자연적 환경 : 시대의 경향과 특성을 파악하여 새로운 패러다임에 맞추어 그에 적합한 색채마케팅을 실현하는 것(21세기의 디지털 패러다임, 환경주의, 재활용 등)
- 사회, 문화적 환경 : 다양한 사회 구성원들의 삶의 형

태와 가치관을 파악하여 그들의 활동, 의견, 관심, 생활주기 등을 분석하는 것(할리 데이비슨 레스토랑, 전문직종의 취미, 주말의 취미활동 등)

15

① 개인의 내적인 세계에 대한 파악의 내용이다.

SD법(Semantic Differential Method)
- 미국의 심리학자 오스굿(Charles Egerton Osgood)이 개발한 오스굿의 의미분화법
- 형용사의 반대어를 쌍으로 척도를 만들어 그것을 피험자에게 평가하게 하는 것으로 복잡하고 파악하기 어려운 인간의 여러 가지 현상을 비교적 단순한 설계에 의해 포착할 수 있다.

예 가벼운 ①-②-③-④-⑤-⑥-⑦ 무거운
① 매우 가벼운, ② 가벼운, ③ 약간 가벼운, ④ 가볍지도 무겁지도 않은, ⑤ 약간 무거운, ⑥ 무거운, ⑦ 매우 무거운 정도를 의미한다.

16

제품 포지셔닝
- 제품이 소비자들의 의해 지각되고 있는 모습을 말하며 소비자들의 원하는 것 또는 경쟁자의 포지션에 따라 기존 제품의 포지션을 새롭게 전환시키는 전략이다.
- 세분화된 특성에 따라 어떤 제품은 가격을, 어떤 제품은 성능이나 안정성을 강조하는 식의 마케팅 믹스가 필요하다.

17

① 중량감에 가장 큰 영향을 미치는 것은 명도이다.
② 색상보다는 채도가 색채의 경연감에 영향을 미친다.
③ 따뜻한 색이나 명도가 높은 색은 팽창색이다.

18

② 회복기 환자에게는 밝은 조명과 따뜻한 색이 적합하다.

③ 휴식을 요하거나 만성 환자는 약간 어두운 조명과 시원한 색채가 적합하다.

④ 입원실에도 벽면색채에 다양성이 필요하다(대면 벽처리).

19

색채심리효과

어떤 색이 다른 색의 영향을 받아 본래의 색과 다른 색으로 보이는 현상으로 대비, 동화효과가 있으며, 이중 대비효과(색상, 명도, 채도, 면적, 동시와 계시대비)가 많다.

20

① 부드러움이 증가된 아동용 순면침구 - 파스텔 톤으로 연출

제2과목 색채디자인

21	22	23	24	25	26	27	28	29	30
③	②	①	②	①	④	③	③	①	④
31	32	33	34	35	36	37	38	39	40
④	②	②	①	③	④	④	③	④	③

21

빅터 파파넥(Victor Papanek)

형태와 기능, 미적인 것과 기능적인 것에 대한 개념을 복합기능(Function Complex)에 대해 설명하고 있다. 그 기능은 방법, 용도, 필요성, 텔레시스, 연상미학이 있다.

22

② 홀로그래피에서 입체상을 재현하는 간섭 줄무늬를 기록한 매체이며, 기준이 되는 레이저광과 물체로부터의 반사 레이저광으로 이루어지는 간섭 줄무늬를 필름에 농담(濃淡)으로 기록한 것으로, 간섭 줄무늬는 사진화되는 물체의 광학적인 모든 정보를 지닌다.

23

① 오감을 자극함으로써 매출에 영향을 주는 마케팅

24

② 기능미와 형태미를 고려하여 제품을 디자인하는 것으로 인간 생활의 향상과 환경개선을 목적으로 한다. 제품디자인은 과거 수공업의 형태로 이루어졌던 공예에서 현대의 공업디자인의 의미를 포괄한다.

25

① 환경친화란 주변의 환경과 그에 속해 있는 주체가 상호 관계 속에서 긍정적인 결과를 도출하는 방향으로 화합됨을 뜻한다. 그것은 환경과 인간 활동 간의 조화를 모색함으로써 '지속성'을 보장하고, '지속적인 발전'을 유도하는 공간조직과 생활양식을 실현한다는 의미를 내포하고 있다.

26

④ 미용디자인에서의 색채는 동일한 색 재료를 사용하여도 개인마다 고유의 신체색 위에 색을 부가하는 것이므로 미리 이 점을 감안하여 디자인에 임하여야 한다.

28

③ 점이나 직선 또는 평면의 양쪽에 있는 부분이 같은 형으로 배치되어 있는 것

29

제품 포지셔닝(Product Positioning)

• 포지션이란 제품이 소비자들의 의해 지각되고 있는 모습을 말하며 소비자들의 원하는 바나 경쟁자의 포지션에 따라 기존 제품의 포지션을 새롭게 전환시키는 전략을 말한다.

- 제품의 위치는 소비자들이 경쟁제품과 비교하여 갖게 되는 지각, 인상, 감성, 가격 등이 복합적으로 영향을 미쳐 형성된다.
- 세분화된 특성에 따라 어떤 제품은 가격을, 어떤 제품은 성능이나 안정성을 강조하는 식의 마케팅 믹스가 필요하다.

30

④ 주목성을 높이는 것이 요구되는 것은 시각디자인 분야이다.

31

④ 스트리트 퍼니처(Street Furniture)는 환경디자인의 영역이다.

32

미래주의(Futurism)
- 기존의 예술을 부정하고, 새로운 기계시대에 어울리는 다이내믹한 미를 창조하는 운동
- 금속성 광택소재, 우레탄, 형광섬유 비닐 등의 소재 사용

33

② 황금비란 어느 장방형에 있어서 두 변의 길이에 대한 비율로서, 이 장방형에서 짧은 변을 한 변으로 하는 정방형을 제외한 나머지 장방형이 처음 장방형과 서로 유사하게 하는 것, 즉 황금비의 값은 1 : 1.168이 된다.

34

18세기 영국에서 일어난 산업혁명은 기계혁명이자 생산혁명이고 사회혁명인 동시에 디자인 혁명이었다.

35

주조색
- 전체의 65~70% 이상을 차지하는 색이다.
- 일반적으로 전체의 느낌을 전달할 수 있는 배색이며, 가장 넓은 면을 차지하여 전체 색채효과를 좌우하게 되므로 다양한 조건을 가미하여 결정해야 한다.

36

④ 생태적 측면이 중요하며 문화적 측면까지도 고려하여야 한다.

37

④ 하이라이트 부분에 자신의 파운데이션 색상보다 더 밝은 색조를 사용한다.

38

아르데코에서의 색채
1890~1900년대까지의 아르누보 시대의 엷은 색조에서 야수주의 영향을 받아 20세기로 향하는 강렬한 색조로 변화했다. 아르데코 디자인은 국가별, 작가별로 다양한 특성을 나타내지만 그 대표적인 배색은 검정, 회색, 녹색의 조합이며 여기에 갈색, 크림색, 주황의 조합도 일반적이다.

39

④ 한 지역의 지리적, 풍토적 자연환경과 인종적인 배경 위에서 자생적인 미의식이 여러 대(代)를 거치면서 형태의 세련과 사용상의 개선이 이루어져 생태계에 유기적으로 적응하는 인간중심의 디자인 전통을 말한다.

41	42	43	44	45	46	47	48	49	50
④	①	①	②	③	②	④	①	②	②
51	52	53	54	55	56	57	58	59	60
③	③	①	②	④	④	④	②	②	③

41

① diffuse/normal(d/O)과 normal/diffuse(O/d) 기하는 서로 같은 결과를 가져온다.
② SCI(또는 SPIN)은 정반사 성분, 즉 광택 성분을 포함하고 측정하는 방식이다.
③ 3자극치 수광방식은 한 가지 광원에 대한 색채 값을 계산해 낼 수 있다.

42

북위 40도 지점에서 흐린 날 오후 2시경 북쪽 창문을 통하여 들어오는 빛은 6,774K 정도의 빛인 표준광원 C에 속한다.

CIE 표준광원
• 표준광원 A : 분광분포가 약 2,856K이 되도록 점등한 투명밸브 가시가 들어 있는 텅스텐 코일 전구의 빛
• 표준광원 B : 표준광원 A에 규정한 데이비스–깁슨 필터를 걸어서 상관색온도를 약 4,874K으로 한 광원
• 표준광원 C : 표준광원 A에 규정한 데이비스–깁슨 필터를 걸어서 상관색온도를 약 6,774K으로 한 광원
• 표준광 D_{65} 및 기타 표준광 D를 실현하는 인공광원은 아직 확정되어 있지 않다.
• 데이비스 & 깁슨필터 : 데이비스(R. Davis) 및 깁슨(K. S. Gibson)에 의해 고안된 색온도 변환용 용액 필터이다. 보기를 들면 표준광원 A와 조합하여 표준광원 B, C 등을 얻기 위하여 이용하는 것으로 DG 필터라고도 한다.

43

① 조명의 균제도(최대조도와 최소조도의 비율)는 0.8 이상이어야 한다.

44

② 측색기를 대상과 45도 또는 90도 정도의 각도로 유지한다.

45

① 중간혼색은 양복과 같은 색실의 직물이나 망점 인쇄의 혼색을 말한다.
② 감법혼색에서 주색은 특정한 파장을 효율적으로 깎아내는 특성을 가진 색료가 된다.
④ 감법혼색에서의 색료는 원단이나 바탕소재의 반사율이나 투과율을 점점 감소시킨다.

46

유기안료의 종류
• 노랑 : 한자옐로(Hanja Yellow)
• 빨강 : 트로이신 레드(Troicin Red), 퍼머넌트 레드(Permanent Red)
• 파랑 : 프탈로사이닌블루(Phthalocyanine Blue)

47

④ 간접조명은 적합하지 않다.

48

픽셀로 이루어진 이미지를 비트맵이라고 하는데, 이것은 사각형의 그리드 안에 표현되는 래스터 영상을 말한다.

49

② 먼셀 명도 3 이하의 정밀 검사를 위해서는 반드시 2,000lx 이상의 조건이어야 한다.

50

해상도(Resolution)
데이터의 전체용량과 밀접한 관계를 맺으며, 원고의 정밀도를 결정하게 된다. 이것은 스캔이나 출력할 대상에 대한 정밀도와 관계된 것이다. 단위로는 1인치당 몇 개의 픽셀(pixel)로 이루어졌는지를 나타내는 ppi

(pixel per inch), 1인치당 몇 개의 점(dot)으로 이루어졌는지를 나타내는 dpi(dot per inch)를 주로 사용한다. 픽셀 또는 도트의 수가 많을수록 고해상도의 정밀한 이미지를 표현할 수 있지만, 1인치당 점의 수가 많아져서 많은 양의 메모리가 필요하고 결과적으로 컴퓨터 속도가 느려지는 효과를 가져 오게 되므로 목적에 맞는 적절한 해상도를 사용하는 것이 바람직하다.

spi, ppi, dpi는 거의 같은 개념이며, 1ppi는 1dpi와 비교해서 같은 해상도일 경우 약 1/2에 해당되는 수치이므로 350dpi=150lpi와 같다.

51
③ 측색기의 최대 연색 평가수는 표기하지 않는다.

52
디지털 업무에 있어서 필수적인 3단계는 자료 입력, 자료 조작, 결과물 출력이다.

53
빛의 원리에 의한 혼색방법을 사용하는 CRT, LCD가 해당된다.

54
엽록소라고 불리는 클로로필은 식물에서 녹색을 띠는 색소로 잘 알려져 있다. 중앙에 마그네슘 원자를 갖고 있는 것이 특징이며, 푸른색과 붉은색에서 강한 흡수가 일어나 녹색이나 연두색을 띠게 된다.

55
① ICC(International Color Consortium)가 국제표준으로 디지털 색채 관련 응용 소프트웨어 또는 스캐너, 모니터, 컬러프린터와 같은 곳에서 색채정보를 일치시킬 수 있는 파일이다.
② 색을 생성하는 디바이스가 주어진 관찰 조건하에서 생성할 수 있는 색의 전 범위를 말하는 것으로 색영역을 조정하여 재현 가능한 색으로 변환시켜 주는 작업이다.

③ 다양한 종류의 매체들에서 사용되는 색공간들을 특징지어 서로의 색채정보의 호환을 원활하게 해 주는 매개를 하는 CIE XYZ 색공간과 각 디바이스들의 RGB 또는 CMY 색체계를 연결시켜 주는 것이다.

56
한국산업규격 KS는 먼셀 표색계를 기반으로 한다.

57
조색사가 색료 선택 시 고려해야 할 조건은 채색될 물질의 종류, 착색비용, 견뢰도 등이다.

58
색측정은 정확한 색의 전달과 관리를 위한 것으로 객관적인 색의 표현과 재현을 기본으로 한다.

59
육안조색 시 준비물
• 측색기 : 3자극치 $L*a*b*$ 값을 측정한다. 측정결과 색채를 조사한다.
• 표준광원 : 메타머리즘을 방지한다.
• 어플리케이터 : 샘플 색을 일정한 두께로 칠한다.
• 믹서 : 섞여진 도료를 완전하게 섞어준다.
• 스포이드 : 정밀한 단위의 도료나 안료를 공급한다.
• 측정지 : $L*a*b*$ 값을 측정한다.
• 은폐율지 : 도막상태를 검사한다.

60
① 측정은 여러 번 실시하여 오차를 줄이도록 한다.
② $L*a*b*$에서 기호 $a*$는 Red~Green의 관계를 표시한다.
④ XYZ와 관계되는 색채는 빨강, 녹색, 파랑이다.

제**4**과목 색채지각론

61	62	63	64	65	66	67	68	69	70
②	④	②	④	②	④	③	④	②	②

71	72	73	74	75	76	77	78	79	80
③	④	④	③	④	①	②	④	④	①

61

중간혼합에 속하는 것은 회전혼합, 병치혼합이며, 색유리와 색필터의 혼합은 감법혼합에 속한다.

62

④ 파랑 + 녹색 + 빨강 = 백색

가법혼합의 결과
- Blue + Green = Cyan(사이안)
- Green + Red = Yellow(노랑)
- Blue + Red = Magenta(마젠타)
- Blue + Green + Red = White(흰색)

63

② 색채의 양적대비라고도 하며, 동일한 색이라도 면적이 커지게 되면 명도와 채도가 증가되어 더욱 밝고 채도 또한 높아져 보이게 된다.

64

- 광원 : 빛을 내는 원류인 광원은 태양광, 백열등, 촛불과 같은 빛을 말하는데, 백열전구의 분광방사율 곡선을 보면 장파장의 빛이 강하여 주로 따뜻한 난색 계열의 빛의 특성을 보인다. 또, 형광등 같은 경우에는 단파장영역의 빛이 다른 파장에 비해 강한 특성을 가져 푸른빛의 느낌을 띠고, 햇빛의 경우에는 모든 파장이 골고루 들어 있어 색상의 특성을 갖지 않는 백색광이라고 부른다.
- 연색지수 : 기준광과 비교했을 때 색의 범위를 잘 보여주는 지수로써 백열전구보다 제논 광원이 기준광에 유사한 빛을 방사한다고 알려져 있다.

65

색채의 감정효과
- 색의 경중감 : 명도의 영향이 크다.
 예 고명도 – 가벼운 느낌 / 저명도 – 무거운 느낌
- 색의 진출과 후퇴 : 따뜻한 색이 차가운 색보다 진출되어 보이고, 밝은 명도가 어두운 명도보다 진출되어 보인다. 또, 채도가 높은 색이 채도가 낮은 색보다 진출되어 보이고, 유채색이 무채색보다 진출되어 보인다.
- 색의 경연감 : 채도가 높은 색은 강한 느낌을 주고 채도가 낮은 색은 부드러운 느낌을 준다. 색상에서 난색계는 부드러운, 한색계는 딱딱한 느낌이 든다.

66

④ 같은 색이라도 면적의 크기에 따라서 채도와 명도가 달라 보이는 효과를 면적대비라고 한다. 특히, 면적이 커지면 채도와 명도가 상승되어 보이므로 작은 견본을 보고 색을 선정할 경우에는 주의를 요한다.

67

자극을 부여하는 색이란 배경색 위에 올려놓는 테스트색을 말하는데, 그 크기가 작을수록 대비의 효과가 커지고, 커지게 되면 대비효과는 작아지게 된다.

68

수술실과 같이 피를 많이 보게 되는 곳에서는 선명한 붉은 피의 잔상을 완화시키고, 눈의 피로도를 줄이기 위해 빨간색의 보색인 청록색을 시트나 수술복으로 사용하여 잔상을 줄이도록 한다.

69

② 파란색은 단파장의 파장범위이므로 단파장 범위만을 반사시키게 되면 파란색으로 지각되게 된다.

물체의 색과 표면의 반사율 관계
모든 빛을 10% 가깝게 반사시키는 물체는 흰색으로 인식되고, 모든 빛이 흡수될 때는 검정으로 지각된다. 또한, 회색으로 인식되는 물체는 각 파장의 빛이 골고루 반사되는 것인데, 반사율이 높을수록 밝은 명도로, 반사율이 낮을수록 어두운 명도로 지각되며, 특정한

색으로 보이는 것은 그 물체가 가진 색과 같은 범위의 파장만이 반사되고, 나머지 파장은 흡수되기 때문에 일어나는 지각현상이다.

70

간상체와 추상체

- 간상체
 - 망막에 약 1억 2,000만 개 정도가 존재하며 주로 명암을 판단하는 시세포이다.
 - 종류는 1가지이고 사각형으로 생겨 Rod Cell이라고 불린다.
 - 해상도는 떨어지지만, 빛에는 더 민감하고, 주로 어두운 곳(암소시)이나 밤에 작용하는 세포이다.
- 추상체
 - 망막에 약 60만 개가 존재하며 주로 색상을 판단하는 시세포(광수용기)이다.
 - 세 가지 종류로 구성되며 삼각형으로 생겨 Cone Cell이라고 불린다.
 - 해상도가 높고, 주로 밝은 곳(명소시)이나 낮에 작용하는 세포이다.
 - 주로 중심와 부근에 모여 있다.
 - L세포 : Red(40%) / M세포 : Green(20%) / S세포 : Blue(1%)

71

작업장의 공간은 노동자들의 눈의 피로감도 덜하면서 작업에 집중할 수 있도록 하고, 시간성도 짧게 느껴지도록 단파장 계열의 저채도·고명도 위주의 색이 좋다.

72

진출과 후퇴는 우선 색상의 영향으로 난색이 한색보다 진출되어 보이고, 밝은색이 어두운색보다 진출해 보이게 된다. 따라서 남색이 가장 후퇴되어 보이는 색이다.

73

색에서 첫 번째 분류방법이 색상의 뉘앙스가 있는가 없는가를 판별하는 것인데, 빨강, 노랑, 파랑 등과 같은 색상의 감각을 띠는 것을 유채색(Chromatic Color)이라 하고, 색상의 뉘앙스는 없고, 밝고 어두움

의 감각만을 갖는 색을 무채색(Achromatic Color)이라고 한다.

74

원색들끼리의 조합에서는 채도는 모두 높지만, 각 색상들의 명도가 비슷하여 그 색상이 애매모호한 느낌이 들 수도 있다. 이럴 때 검은색이나 흰색, 회색 등의 테두리를 두르면 면이 맞닿아 연변대비가 일어나는 것을 보정할 수 있게 된다.

75

베졸드는 천을 직조할 때 색을 염색하지 않고, 서로 다른 색상의 씨실과 날실을 이용하여 혼색하는 방법을 이용하였는데 이것은 중간혼색으로써 가법병치혼색이라고 한다.

76

① 망막상에는 신경 다발이 나가는 부분을 시신경유두, 즉 맹점이라고 부르는데, 이곳은 시세포가 존재하지 않아 상(像)이 맺혀도 이미지를 지각하지 못한다.
② 망막의 정 중앙부분으로 상이 가장 정확하게 맺히는 부분이다.
③ 안구의 흰색의 겉 표면을 말한다.
④ 모세혈관이 많아 안구에 영양분을 공급한다.

77

가산혼합에서 녹색과 빨간색 조명을 동시에 비추게 되면 노란색의 빛이 만들어진다.

78

색의 3원색은 빛의 3원색과 물감(안료)의 3원색, 두 가지 혼색방법이 있는데, 빛의 혼색은 섞일수록 명도가 높아져 점점 밝아지는 가산혼합이라고 하고, 물감의 혼색은 명도가 점점 어두워져 감산혼합이라고 한다. 빛의 3원색은 Red, Green, Blue이고 이를 처음

발견한 사람은 토마스 영이다. 또한, 물감의 3원색은 Cyan, Magenta, Yellow이며 브루스터(David Brewster)가 주장하였다.

79

④ 진출과 후퇴감은 명도가 어두운색은 멀게, 밝은 명도의 색은 가깝게 느껴지므로 이러한 효과를 주고자 할 때에는 색상의 감정효과를 고려하는 것이 좋다.
① 대기실이나 휴게실에는 오랫동안 기다려야 하는 상황이 많으므로 시간성이 짧게 느껴지는 단파장 계열의 색상이 좋다.
② 유동성이 강한 호텔의 로비나, 계산대와 같은 곳에는 장파장 계열의 색상이 마케팅 효과에 좋다.
③ 여름철에는 강한 햇빛이나 온도감으로 인해 시원해 보이는 색상인 단파장 계열의 색상을 적용하는 것이 좋다.

80

색의 3속성은 색상(Hue), 명도(Value), 채도(Chroma)이다. 빛을 표현하는 표색계를 혼색계라고 하고, 대표적인 것이 국제조명위원회의 약자인 CIE 표색계가 있다. 빛의 3원색은 Red, Green, Blue이며, 간단히 RGB라고 부른다. 또한, 장파장은 빨강 계열의 빛의 속성을 띠고, 단파장은 청색 계열의 푸른 기미를 띤다.

제5과목 색채체계론

81	82	83	84	85	86	87	88	89	90
③	①	③	③	②	③	②	④	②	③
91	92	93	94	95	96	97	98	99	100
②	③	①	④	②	④	③	①	②	①

81

③ 치자색(梔子色) : 7.5YR 6/12
① 훈색(熏色) : 7.0R 3.4/4.8
② 홍람색(紅藍色) : 5.7P 3.8/8.6
④ 육색(肉色) : 9.4R 5.7/8.9

82

CIE 표색계의 중심부에는 백색광이 존재한다.

83

녹색은 오간색에 해당되는 색이다.

84

S150-N의 표기는 무채색을 의미하는데, 흑색량이 15%이고, 순색량은 0%인 Neutral을 의미한다.

85

먼셀의 균형 포인트 N5에 중심을 잡고 조화론을 펼친 사람은 MIT공과대학의 문 - 스펜서이다.

86

① +a*, +b* 값의 색은 주황색(YR)이다.
② +a*, -b* 값의 색은 보라색(P)이다.
④ -a*, -b* 값의 색은 청록색(BG)이다.

87

1ca란 노란색이면서 백색량이 c이니 56%, a는 흑색량
이므로 11%이다. 나머지 33%는 순색의 양이므로 노랑
을 뜻한다.

88

④ 특수 안료의 사용은 해당되지 않는다.

색채표준의 조건
• 과학적이고 합리적 체계여야 하며 사용이 용이해야
 한다.
• 색채 간의 지각적 등보성을 유지하여 단계가 고르게
 표현되어야 한다.
• 색상, 명도, 채도 등의 색채속성이 명확히 표기되어
 야 한다.

90

한국산업규격(KS)에서는 먼셀 시스템을 바탕으로 개
발되었다.

91

Color와 White, Black의 중심에 Tone이 있다.

92

미국에서 통용되는 일반색명을 정리한 것이다.

93

PCCS(Practical Color Coordinate System)
일본색채연구소가 1964년 발표한 표색계로써 색채
조화와 배색연구를 목적으로 만들어진 시스템을 말
한다.

94

ISCC-NBS의 계통색명은 모두 267색으로 구성되어
있다.

95

7.5RP 5/8는 색상은 Red 기미의 자주이면서 명도는
5, 채도는 8인 색을 말한다.

96

④ 최종적으로 24가지의 색상을 사용한다.

97

주로 붉은 계열의 색은 오른쪽 하단에 위치한다.

98

② 지각적인 등보도성에 기초를 둔 표색계이다.
③ 빨강, 노랑, 초록, 파랑, 보라의 다섯 가지 색이
 기본색이 되며 혼색할 경우 감법원리가 적용된다.
④ 시각적인 흐름에 자연스러운 그러데이션을 기본
 으로 만들어진 체계이다.

99

② 작은 면적의 강한 색과 큰 면적의 약한 색은 조화된다.

100

Blue는 40%의 비율이고, Red는 60%의 비율로 전체
10%에서 순색의 양은 50%이다. 또한, 검은색도는
20%로 밝은 명도를 가진 색이다.

정답 및 해설

제**3**회

PART 1 실전모의고사

제**1**과목 **색채심리 · 마케팅**

01	02	03	04	05	06	07	08	09	10
③	②	③	③	③	②	③	②	②	④
11	12	13	14	15	16	17	18	19	20
②	①	②	④	②	③	④	①	④	③

02

② 상품에 비해 상품 진열장 자체가 너무 눈에 띄는 색깔은 지양하는 것이 좋다.

03

일반적으로 성숙하여 감에 따라 단파장의 파랑, 녹색 색상의 선호도가 증가한다. 이는 사회적 일치감의 증대와 지적 능력의 확대와 관련 있다.

05

색채연상이란 색을 보았을 때 심리적 활동의 영향으로 어떤 현상이나 이미지가 나타나는 것으로서 개인적인 경험, 기억, 사상, 의견 등이 색에 투영된다.

06

① 색의 한난감은 색상에 의해 결정된다.
③ 색의 강약감은 채도에 의해 결정된다.
④ 색의 중량감은 명도에 의해 결정된다.

07

③ 우편조사는 저렴한 비용으로 조사할 수 있으나, 응답 회수율이 낮다.

08

색채시장조사를 통해 판매촉진과 유통경제상의 절약효과는 물론 의사결정에 있어 오류의 폭도 좁힐 수 있다.

색채시장조사의 과정

• 콘셉트 확인 : 자사의 타겟 고객과 콘셉트를 확인
• 조사방침결정 : 어떤 조사를 할지 조사 분야 선택
• 정보수집 : 현장조사의 경우 조사대상, 샘플 수, 시기, 장소 설정
• 정보의 취사선택 : 수집된 정보를 평가 → 불필요한 자료제거
• 정보의 분류 : 타겟별, 아이템별, 지역별로 색채를 분류 정리함
• 정보의 분석 : 각 집계항목마다 출현빈도분석
• 정보의 활용 : 분석결과를 상품기획부문, 영업부분 등 차기 계획에 활용

09

② 무채색만으로 칠한 원판에서 유채색을 경험하는 효과
① 두 색을 인접 배색했을 때 서로의 영향으로 실제보다 인접 색과 가까운 것처럼 지각되는 현상
③ 상이한 2가지 색이 서로 영향을 미쳐서 그 상이함이 강조되어 지각(知覺)되는 현상
④ 하나의 색만 변화시켜도 디자인의 전체 색조를 변화시킬 수 있다는 것

10
색채의 공감각
색채가 다른 감각들로 표현되는 것을 의미한다. 즉, 소리와 빛(색), 맛과 색, 냄새와 맛, 냄새와 색, 재질과 소리 같은 현상을 나타내며 뇌에서 인식된다.

11
① 남자가 여자보다 회색 방에서 더 지루함을 느낀다.
③ 지나친 색채의 다양성은 과다한 자극을 초래한다.
④ 남성과 여성의 색에 대한 스트레스 반응은 상이한 수준이다.

12
붉은 계통의 난색계보다 푸른 계통의 한색계가 시간이 짧게 느껴진다.

13
① 분리 배색에 관한 설명
③ 반복 배색에 관한 설명
④ 강조 배색에 관한 설명

14
④ 색채와 시간, 속도감은 색상과 채도의 영향이 크며, 단파장 계통의 색채가 장파장에 비해 속도감이 느리고, 시간의 경과도 짧게 느껴진다.

15
② 큰 기계부위의 윗부분은 밝게 하고 아랫부분은 어두운색으로 해야 안정감이 있다.

16
색채연상(Color Association)
• 색을 보았을 때 심리적 활동의 영향으로 어떤 형상이나 이미지가 나타나는 것
• 개인적인 경험, 기억, 사상, 의견 등이 색에 투영된다.
• 경험과 연령에 따라서 변화한다.
• 유채색의 연상이 강하며 무채색은 추상적인 연상이 나타난다.

• 빨강, 파랑, 노랑 등의 원색과 해맑은 톤일수록 연상언어가 많다.
• 세계적으로 공통되는 긍정적, 부정적 연상의 이미지를 갖는 색은 흰색과 검은색이다.

17
④ 특정 행위의 지시 및 사실의 고지, 의무적 행동, 수리 중, 요주의

18
① 편차가 가능한 많이 나지 않는 방식으로 추출한다.

19
매슬로의 욕구단계
• 생리적 욕구 • 안전 욕구
• 사회적 욕구 • 존경 욕구
• 자아실현 욕구

20
③ 정확한 응답을 얻기 위해 누구나 쉽게 이해할 수 있는 용어를 활용하는 것이 좋다.

제2과목	색채디자인

21	22	23	24	25	26	27	28	29	30
③	③	②	②	③	②	②	②	③	④

31	32	33	34	35	36	37	38	39	40
①	①	③	①	④	④	②	③	①	③

21
밝기, 형태, 깊이, 색채 등 대상이 가지고 있는 속성을 알아내기 위해서는 외부에 물리적인 자극이 있어야 하는데 시각인 경우에는 빛이라는 물리적인 자극이 필요하다.

22

색채관리 과정

기획단계에서 색을 설정하고, 공장에 의뢰하여 색을 측색하여 그 색에 대한 데이터를 객관화시키고 발색 및 착색단계를 거친 후, 검사를 통해 생산 · 판매하게 된다.

23

색채의 명시도

같은 거리에 같은 크기의 색이 있을 때 멀리서도 잘 보이는 성질을 말하며, 교통 표시, 도로경계선, 유아용 비옷 등에 적용할 수 있다.

24

② 특수한 목적을 달성하기 위한 자연과 사회의 변천작용에 대한 계획적이고 의도적인 실용화를 의미한다.

26

SD법(Semantic Differential Method)

• 복잡하고 파악하기 어려운 이미지를 비교적 단순한 설계에 의해 그 의미공간을 파악할 수 있는 조사법으로, 색채조사방법 중 많이 사용된다.
• 어떤 대상물의 이미지를 여러 쌍의 형용사 반대어 척도에 하나하나 평가토록 한 후, 평가자 전원의 결과를 집계하여 그 대상물의 의미 공간 내에 위치를 결정하고 이미지 요인을 분석하는 조사기법이다.

27

텍스처(Texture)

• 직 물
• 직조법, 짜임새, 피륙의 바탕, 감
• (피부 · 목재 · 암석 등의) 결, 감촉(음식의) 씹히는 느낌]
• 조직, 구성, 구조 · 문장 짜임새
• 기질, 성격, 본질

28

② "형태는 기능을 따른다"란 말은 기능에 충실했을 때의 형태가 아름답다는 뜻으로 효율적 디자인과 미적 원리를 연결하여 설명하였다.

29

③ 패션 유행색은 다른 분야에 비해 비교적 빠르게 변한다.

30

디자인의 요건

합목적성, 심미성, 경제성, 독창성, 질서성, 합리성, 친자연성, 문화성

31

① 구매시점으로 디자인은 판매점 주변과 매장 디스플레이 등의 광고를 말하며, 소비자가 제품을 구매하는 그 시점에서 해당 제품을 구매할 수 있도록 욕구를 자극하는 것이다.

32

② '분리시킨다, 갈라놓는다'라는 의미로 여러 가지 색의 배색 사이에 분리색을 삽입하여 분리시킴으로써 색의 관계를 변화시킨다.
③ 의상, 화장, 액세서리, 구두 따위를 전체적으로 조화롭게 갖추어 꾸미는 것을 말한다.
④ 채도로서 색의 3속성(屬性) 중 하나로 색의 선명도를 나타낸다.

33

③ 작업자의 의도보다는 개인의 요구에 적합한 이미지를 창출하기 위해 노력해야 한다.

34

② 리듬은 디자인의 요소가 반복될 때 느껴진다.
③ 강조는 디자인의 요소 하나가 크게 강조될 때 느껴진다.
④ 비례는 디자인 내에서 크기감의 관계를 의미한다.

35

조색기술은 색료에 대한 경험과 깊은 이해를 바탕으로 이루어지는 전문기술이었으나, 많은 시행착오와 실

패의 위험성이 있고 눈으로는 극복할 수 없는 명백한 한계점이 있어, 이러한 기술적인 한계를 극복하기 위하여 1970년대부터 컴퓨터 자동배색기술이 발전하게 되었다.

36
다다이즘
화려한 색채와 어두운 색채를 동시에 사용하여 어둡고 칙칙한 화면색채를 보여준다.

37
제품의 수명주기(Product Life Cycle)
- 도입기 : 신제품시장에 등장. 이익은 낮고 유통경비와 광고 판촉비는 높이는 시기
- 성장기 : 수요가 점차 늘어남, 이윤이 급격히 상승, 경쟁회사의 유사제품이 나오는 시기이므로 시장점유율을 극대화
- 경쟁기 : 기업 간의 경쟁이 심화되는 시기. 급속한 판매율과 이익률은 아니지만 이윤이 이어지는 시기. 차별화 전략이 필요
- 성숙기 : 수요가 포화상태에 이르는 시기. 이익감소, 매출의 성장세가 정점에 이르는 시기. 반복수요가 늘고, 제품의 리포지셔닝과 브랜드 차별화 전략이 필요
- 쇠퇴기 : 소비시장의 급격한 감소, 대체상품의 출현 등 제품시장이 사라지는 시기. 신상품개발전략이 필요

38
③ 아르누보는 인상주의의 영향을 받아 환하고 연한 파스텔 계통의 부드러운 색조가 유행했으며, 부드럽고 연한 색조 또는 복잡한 이중적인 색채효과로 섬세한 분위기를 연출하였다.

39
부드러운 감촉은 밝은 핑크, 밝은 하늘색, 밝은 노랑 등에서 쉽게 전달된다.

40
시방서(Specification)
사양서(仕樣書)라고도 한다. 일반적으로 사용재료의 재질·품질·치수 등 제조·시공상의 방법과 정도, 제품·공사 등의 성능, 특정한 재료·제조·공법 등의 지정, 완성 후의 기술적 및 외관상의 요구, 일반총칙사항이 표시된다.

제**3**과목	색채관리

41	42	43	44	45	46	47	48	49	50
③	②	③	③	③	④	④	②	②	③

51	52	53	54	55	56	57	58	59	60
①	④	②	②	①	③	①	②	①	①

41
2, 3차원의 색채 영상을 주로 만들 때 사용되는 파일 영상으로, 래스터 영상이나 비트맵 영상과는 차원이 다른 파일 영상이다.

42
국제표준기구(ISO)가 지정한 샘플 컬러 패치(Patch) IT8 차트를 사용하되 이 차트가 없을 때에는 Mecbeth Color Checker를 사용할 수도 있다.

43
육안조색을 할 때에는 잔상현상이나 메타머리즘이 발생할 수 있는 단점이 있다.

44
① 색온도는 광원의 실제 온도가 아니다. 낮은 색온도는 시원한 색에 대응되고 높은 색온도는 따뜻한 색에 대응된다.
② 백열등은 따뜻한 느낌이 들기 쉽고 사무실이나 공장에서 사람이 활동하는 장소의 조명으로는 형광등이 적합하다.
④ 형광등과 같이 뜨거워져서 빛을 내는 경우 또는 열광원이 아닌 경우에는 흑체의 상관색 온도로 구분한다.

45

색변이지수

색에 따라 광원이 달라질 때 심하게 변해 보이는 것이 있다. 이런 색은 선호도가 별로 좋지 않다. 이렇게 광원에 따른 색채의 불일치 정도를 나타내는 지수가 CII(Color Inconstance Index)이다.

46

① RGB 시스템은 빛을 더할수록 밝아지는 가법혼색의 체계이다.

② HSB 시스템은 먼셀 색표계를 중심으로 선택하도록 되어 있다.

③ CMYK 모드는 각각의 수치를 더해서 어두워지는 감법혼색의 체계이다.

47

① 조건등색은 분광반사율이 서로 다르지만 같은 등색으로 보이는 현상이다.

② 무조건등색은 광원의 변화와 관측자의 변화에도 등색이 되는 경우를 말한다.

③ 조건등색과 무조건등색은 서로 다른 현상이다.

48

유기안료의 특징

• 2차 세계대전 후에 출현한 유기색료는 금속화합물의 형태인 레이크 안료와 물에 녹지 않는 염료를 그대로 사용한 색소안료를 말하고, 인쇄잉크, 도료, 섬유, 수지 날염 등에 쓰인다.

• 유기안료는 물에 잘 녹지 않는 금속화합물 형태와 물에 잘 녹는 안료로 크게 구분한다.

• 선명한 색조, 높은 착색력, 투명성이 높아 도료나 고무 · 플라스틱의 착색, 안료의 날염, 합성섬유의 원액 착색 등에 두루 사용된다.

49

먼셀의 색채개념인 색상, 명도, 채도와 같은 시스템은 HSB 시스템이다.

50

명소시 – 정상의 눈으로 명순응된 시각의 상태

51

0/d는 직각으로 빛이 조사되면, 확산광으로 받아들이는 것을 말한다.

52

CCM(자동배색장치)의 기본원리는 쿠벨카 문크(Kubelka Munk) 이론에 의해서 진행된다.

53

① 감마(Gamma)는 컴퓨터 모니터 또는 이미지의 각 부분에 해당하는 화면의 밝기와 관계 있다.

③ GCR은 Gray Component Replacement의 약자이다.

④ White Point는 모니터와 소프트웨어의 기본 백색을 설정하는 것이다.

54

① 1비트는 흑색의 2가지 색채 Level을 제공한다.

③ 같은 해상도일 경우 dpi와 lpi는 다른 수치이다.

④ 2비트 데이터는 흑과 백의 2가지 색채와 회색 두 단계를 제공한다.

55

② 혼색계의 대표적인 예이다.

③ 가법혼색의 원리를 기본으로 한다.

④ 백색광은 색도도 중앙부분에 위치한다.

56

육안조색을 할 경우에는 반드시 D_{65}의 광원을 이용한다.

57

① 광도(luminous Intensity ; l) : 단위는 칸델라(cd)를 사용하고 광원이 일정한 방향으로 에너지를 방사하는 양을 말한다. 단위 입체각으로 1루멘의 에너지를 1칸델라라고 한다.

② 휘도(luminance ; L) : 단위는 cd/m^2를 사용하며 광원을 직접 보았을 때 또는 물체로부터 반사된

빛이 눈에 들어왔을 때 그 밝기의 감각을 수량적으로 나타낸 것이다. 인간의 밝기의 시감과 밀접한 관련이 있는 에너지량이다.

③ 조도(Illuminance ; E) : 단위는 럭스(lx)를 사용하며, 단위 면적당(1㎡)에 1루멘의 광속이 입사하는 에너지를 말한다. 이것은 빛을 내는 면의 밝기를 말한다.

④ 전광속(Luminous Flux ; F) : 단위는 루멘(Lm)을 사용하고, 광원이 방출되는 양을 말한다. 즉 광원이 모든 방향으로 방출하는 광속을 전광속이라 한다.

58
직접조명은 반사 값을 사용하여 광원의 빛을 모두 모아 어느 방향으로 90% 이상을 조사하는 방식을 말한다. 에너지 효율이 좋고 경제적이지만 눈부심이 생길 수 있고 그림자가 생긴다는 단점이 있다.

59
② 오프셋 인쇄는 감색법을 사용한다.
③ TV와 모니터는 가색법을 사용한 대표적인 예이다.
④ 혼합하는 색의 수가 많을수록 혼합결과 색의 명도가 낮아지게 되는 것은 감색 색체계에 의한 원리이다.

60
색채조절을 위해서는 색들의 차이를 주의 깊게 관찰하여야 한다. 첫째는 명도의 차이, 둘째는 색상의 방향과 정도, 셋째는 채도의 차이로 분석해야 한다.

제**4**과목 **색채지각론**

61	62	63	64	65	66	67	68	69	70
①	③	②	④	③	④	③	③	④	④
71	72	73	74	75	76	77	78	79	80
②	②	③	④	①	②	②	③	④	①

61
감법혼합의 결과
- 마젠타(Magenta)와 노랑(Yellow)의 혼합결과는 빨강(Red)
- 노랑(Yellow)과 사이안(Cyan)의 중간색은 녹색(Green)
- 사이안(Cyan)과 마젠타(Magenta)의 중간색은 파랑(Blue)
- 마젠타(Magenta)와 노랑(Yellow)과 사이안(Cyan)의 혼합결과는 검정(Black)

62
노란색을 돋보이게 하는 방법은 색상대비가 가장 크게 나는 파란색 계열의 색상 위에서 노란색의 색상이 돋보이게 된다.

63
색자극에 대하여 같은 색으로 잔상이 남는 것을 정의 잔상(양성 잔상)이라고 한다. 그 예가 바로 횃불을 돌리거나 영화나 애니메이션의 효과인데, 장면과 장면을 연결하여 움직이는 것처럼 느끼게 한다.

64
보색에는 물리보색과 심리보색 두 가지가 있는데, 물리적으로 혼합하여 무채색이 되는 두 색의 관계를 물리보색이라고 한다. 감법혼색의 보색은 검정으로, 가법혼색의 보색은 흰색의 결과물을 만들게 되고, 심리보색은 잔상의 색과 같은 개념이다.

65
연변대비(마흐 밴드, Mach Band)
서로 보색관계의 두 색은 색상차이가 두드러져 본래의 채도보다 높게 보이게 되고, 두 색의 경계부분에 더욱 뚜렷한 구분이 생겨 접힌 듯한 현상을 말한다.

66
④ 평활근 근육이 수축, 이완되어 위의 동공의 크기를 만들어내게 되고, 카메라의 조리개에 해당하는 기관은 홍채이다.

① 공막의 연장부분이며 불투명한 흰색이다. 공막은 불투명한 흰색인데 반해, 각막은 투명하여 빛이 투과될 수 있으며 빛이 눈으로 들어오는 첫 번째 관문이다.

② 안구로 들어온 상의 초점을 맞추어 상을 정확하게 맺히게 한다.

③ 수정체를 통해 굴절된 상이 맺는 곳을 망막이라고 하고, 안구의 안쪽 표면을 말한다.

67

백색광을 노란색 필터에 통과시키면 장파장인 빨간색의 파장과 녹색의 파장이 투과되어 우리 눈에 노란색으로 보이게 되는데, 이때 단파장인 파란색 파장은 투과되지 않게 된다. 따라서 단파장이 통과되지 않게 된다.

68

색채의 감정효과에서 진출과 후퇴의 효과
• 색상환에서 한색보다는 난색 계열이 진출되어 보인다.
• 명도에서 밝은색이 어두운 명도보다 진출되어 보인다.
• 채도가 낮은 색보다 채도가 높은 색이 진출되어 보인다.
• 무채색보다는 유채색이 더 진출되어 보인다. 따라서 노란색 글씨는 밝은 명도의 색이므로 배경색의 파랑의 명도와 채도를 낮춤으로써 진출되어 보이는 효과를 얻을 수 있다.

69

추상체는 명순응 상태에서, 간상체는 암순응 상태에서 주로 활동하게 되는데, 이 둘의 광수용기가 같이 활동하는 상태를 박명시라고 한다.

70

④ 빨강 + 녹색 + 파랑 = 백색

71

색온도
물체를 가열할 때 생기는 빛의 색에 관계된 절대온도를 말한다. 즉, 흑체라고 하는 이상적인 방사체에 열을 가해 온도가 상승되면 빛이 방사되는데, 그 색을 비교하여 다른 광원의 색을 가늠하는 개념으로써 낮은 색

온도는 붉은 계열의 빛의 색을, 높은 색온도로 갈수록 푸른빛의 백색광으로 표현되며 색온도의 단위는 섭씨나 화씨와는 다른 절대온도 캘빈(Kalvin)을 사용한다.

72

녹색과 색상차이가 많이 나는 색은 보색인 빨간색으로 바탕색에서 색상차이가 큰 악센트 효과를 얻을 수 있다.

73

진출감
• 따뜻한 색 > 차가운 색
• 밝은 명도 > 어두운 명도
• 고채도 > 저채도
• 유채색 > 무채색

74

색을 지각하는 광수용기는 추상체로서 Cone Cell이라고 부른다. 주로 해상도가 높고, 광량이 풍부한 곳에서 활동하며, 추상체의 3가지 흡수 스펙트럼에 의해 색지각이 이루어진다.

75

색의 온도감은 3속성 중에서도 색상의 영향을 가장 많이 받게 된다. 따라서 붉은 계열의 색상보다는 단파장의 파랑 계통의 색이 차갑게 느껴진다.

76

세라는 19세기의 신인상파의 화가로서, 팔레트에서 직접 색을 섞게 될 때 나타나는 감법혼색의 특징이 바로 채도의 저하라는 것을 감안하여, 원색과 같은 색점을 배열하여 망막에 있는 시지각 세포의 반응인 가법혼색으로 색인식을 하게 되는 병치화법을 이용하였다. 이것은 중간혼색이면서 병치가법혼색이라고 불린다.

77

하늘에서 보이는 흰 구름, 파란 하늘, 붉은 노을 등은 빛이 대기 중에 있는 물체에 부딪혀 흩어지는 산란현상의 대표적인 현상이다.

78

③ 주로 광량이 적은 어두운 곳에서 활동하는 시세포인 간상체는 빛에 민감하여 작은 빛에도 명암을 구별할 수 있으며, 빛에 의한 순응시간이 느려 갑자기 어두운 곳에 들어가게 되면 즉각적인 시각기제의 반응이 일어나지 않고 서서히 순응하는 것이 특징이다.

79

영-헬름홀츠의 색지각설
망막상에 존재하는 색을 흡수하는 수용기가 세 가지 종류가 존재하여, 이것으로 여러 가지 색감각이 일어난다는 이론으로서, 색채의 흥분이 크면 밝게, 작을 때에는 어둡게 지각되고, 모든 수용기가 흥분되었을 때에는 흰색으로 지각하게 된다고 주장하였다.

80

계시대비
잔상의 효과를 말하기도 하는데, 자극을 없앤 뒤에도 앞의 자극에 망막에 남아 다음 자극과 결합되어 대비현상을 일으키는 것을 말한다.

제**5**과목 **색채체계론**

81	82	83	84	85	86	87	88	89	90
③	③	②	②	③	③	②	①	②	①

91	92	93	94	95	96	97	98	99	100
③	①	④	②	②	②	③	②	①	②

81

① 무채색 단계는 White, light Gray, medium Gray, dark Gray, Black으로 5단계로 구분된다.
② 무채색 앞에 색상에 관한 수식어를 사용하여 무채색에 가까운 유채색을 나타낸다.
④ Moderate, Pale, Strong, Vivid는 톤을 의미하는 수식어이다.

82

오스트발트는 헤링의 반대색설을 기본으로 색상을 정하였다.

83

① 동일 색상 내에서 톤의 차이를 통해 배색하는 방법
③ 배색의 느낌은 톤인톤 배색과 비슷하지만, 중명도, 중채도의 색상을 사용하고 다양한 색상을 사용한다는 점이 다르다.
④ 동일한 색상, 명도, 채도 내에서 약간의 차이를 이용한 배색

84

오스트발트 색체계의 구조
• 등흑 계열(Isotints) : 이상적인 White와 이상적인 Color의 사선과 평행선상에 있는 색계열로 흑색량이 모두 같은 색의 계열을 말한다.
• 등백 계열(Isotones) : 이상적인 흑색과 이상적인 Color의 사선과 평행선상에 있는 색계열로 백색량이 모두 같은 색의 계열을 말한다.
• 등순 계열(Isochromes) : 등색상 삼각형에서 화이트와 블랙의 평행선상에 있는 색으로 순색량이 모두 같은 색의 계열을 말한다.

85

먼셀 표색계는 현색계의 대표적인 시스템이다.

86

XYZ는 각각 빛의 3원색 R, G, B를 기준으로 변환된 거승으로 3자극치를 나타내며 X는 적색, Y는 녹색, Z는 청색의 자극치에 일치한다. 또한, 이것의 비율을

x, y, z라고 할 때 Y는 황색의 수치로 명도를 나타내고, x, y는 색상과 채도의 값을 나타낸다.

87

• 적 – 남방 • 흑 – 북방

88

오스트발트(Ostwald) 표색계

독일의 물리화학자인 빌헬름 오스트발트(Wilhelm Ostwald, 1853~1932)는 자신의 표색계를 1916년도 창안 · 발표하였다. 이 색체계는 "조화는 질서와 같다"라는 생각을 바탕으로 연구되었으며, 주로 회전혼색기의 색채 분할면적을 달리하여 색을 혼합한 체계이다.

89

먼셀의 색채조화의 원리는 지각적 등보도성으로 일정하게 변화하는 그러데이션의 원리에 있다.

90

유사조화는 2간격대~4간격대에 해당하는 조화이다.

91

① 한국산업규격(KS)은 ISCC–NBS를 토대로 만들어졌다.
② White, light Gray, medium Gray 등으로 표시한다.
④ 먼셀 색입체를 267블록으로 구분하여 만들었다.

92

등백 계열은 앞의 기호가 같은 계열이다.

93

오스트발트 색체계의 표기방법

색상의 영문기호는 생략하고, 번호만을 표시한다. 그런 다음 백색량, 흑색량 순서대로 표기한다. 예를 들면, 13pa라 표기된 것은 색상은 13이고 백색량은 3.5%, 흑색량은 11%가 된다. 즉, 순색량은 100−(3.5+11) = 85.5%이다.

94

② 계급서열에 관계되어 서민들에게는 색채 사용이 제한되었다.

95

오간색은 홍색, 벽색, 자색, 유황색, 녹색이다.

96

① 객관적인 감각을 근거로 색을 배열한다.
③ 색상, 명도, 채도의 색채의 3속성에 근거하여 색입체를 구성한다.
④ 그 시스템의 활용에 옳은 기본 색역을 확보한다.

97

① 오스트발트는 독일의 화학자이며 색체계의 발표로 1909년 노벨상을 수상하였다.
② 물체색은 혼합된 색량에 대소에 의해 지각된다는 베버와 페흐너의 감각상수비례의 법칙에 의거하여 1916년에 창안하여 발표한 20세기 전반의 대표적 시스템이다.
④ 이상적인 백색(W)과 이상적인 흑색(B), 특정 파장의 빛만을 완전히 반사하는 이상적인 원색을 순색(C)이라 가정하고 체계화하였다.

98

빛의 혼색실험을 한 체계는 CIE가 대표적이다.

99

수직으로 절단한 면에서는 다양한 색상은 관찰할 수 없다.

100

NCS에서는 톤, 명도와 채도의 복합개념을 뉘앙스라고 한다.

제**4**회

정답 및 해설

제**1**과목 **색채심리 · 마케팅**

01	02	03	04	05	06	07	08	09	10
②	③	④	③	③	②	②	②	④	③

11	12	13	14	15	16	17	18	19	20
③	①	④	④	④	④	③	④	①	④

01

① 계절의 연상과 배색에 대한 연구
③ 각 음계와 색의 연결을 연구
④ 향과 색의 연상에 대한 연구

02

저드의 색채조화론
질서의 원칙, 친근감의 원칙, 유사성의 원칙, 명료성의 원칙

03

④ 자료분석의 마지막 단계에서는 소비자의 성향이나 문항들 간의 관계를 기술하는 상관계수나 요인분석, 군집분석, 판별분석 등 고급통계가 필요하다.

06

파란색과 대조색인 빨강을 사용하면 악센트 효과를 줄 수 있다.

07

② 색상환상에서 반대색끼리 배색하면 대조감을 높일 수 있다.

08

② 미적효과와 선전효과를 겨냥한 감각적 배색은 색채마케팅에서 사용한다.

09

④ 바삭바삭 씹히는 맛의 초콜릿 – 밝은 노랑과 초콜릿색의 포장

10

① 빨 강
② 빨강과 노랑
④ 노 랑

11

한국산업규격에서 사용하는 안전색채
빨강, 주황, 노랑, 녹색, 파랑, 보라, 흰색, 검정

12

마케팅의 기본요소(4P) : 제품, 가격, 유통, 판매촉진

13

① 녹색 – 안내 → 비상구 및 대피소
② 노랑 – 주의 → 위험경고, 주의표지
③ 빨강 – 금지 → 방화표지, 금지표지

안심Touch

15
소비자의 생활유형 측정
- AIO 측정법 : 소비자의 라이프스타일에 따른 시장 연구
- 활동(Activities), 흥미(관심, Interests), 의견(Opinions) 등으로 구분하여 측정하는 방법

16
④는 이미지 쇄신으로 기업 내의 효과이다.

17
③ 서양문화권에서 장례식은 검은색이다.

18
④ 올리브그린, 갈색, 마룬, 파랑 배색

19
② 구급장비, 상비약에는 녹색이 상징색으로 사용된다.
③ 위험물에 대한 경고를 알릴 때에는 노랑으로 사용된다.
④ 청량음료와 같은 온도감이 연상되는 제품에는 청색, 녹색, 흰색과 같은 시원한 느낌의 색상이 사용된다.

20
④ 민족색에 관한 설명이다.

제2과목 색채디자인

21	22	23	24	25	26	27	28	29	30
②	④	④	②	①	②	③	②	①	②
31	32	33	34	35	36	37	38	39	40
①	②	①	③	③	②	③	③	④	③

21
아르데코(Art Deco)
아르누보가 수공예적인 것에 의해 나타나는 연속적인 선을 강조했다면, 아르데코는 공업적 생산방식을 미술과 결합시킨 기능적이고 고전적인 직선미를 추구한 것이 차이점이다. 현대적이고 도시적인 감각과 함께 모더니즘과 장식미술의 결합이라고 표현할 수 있다.

24
② 상점에서 상품 자체가 밝은 색채를 가진 경우에는 밤색, 호두나무색, 상록색, 네이비블루 등을 사용하여 대비를 유도하기도 한다.

25
①은 포장디자인에 속한다.

26
② 아이덴티티 디자인에는 CIP와 BI가 있다.

27
타이포그래피의 기능적 측면
자간, 행간, 서체의 크기, 굵기, 스타일, 시지각, 가독성 등

28
옵아트
- 1960년대에 미국에서 일어난 추상미술의 한 동향으로 옵티컬 아트의 약자
- 팝아트가 상업성·상징성을 갖는 반면 옵아트는 순수한 시각적 작품에 몰두, 다이내믹한 빛과 색의 변조가능성을 추구 → 빛, 색, 형태를 통해 3차원적인 움직임
- 시각적 착각의 영역을 가능한 확대하고자 했음에도 불구하고 철저하게 비재현적인 것이 가장 큰 특징
- 시각적인 일루션을 부여함으로써 눈에 번쩍번쩍하는 현혹을 일으키게 하는 경향의 작품을 가리키는 말

30

아르누보(Art Nouveau)
- 1900년 전후로 파리를 중심으로 일어난 신예술 운동
- 새로운 예술(Nouveau)로 정의되며 심미주의적이고 장식적인 경향의 미술로 정의

31

제임스 엥겔스는 사람들이 살아가고 돈을 쓰는 양태를 라이프스타일(Life Style)이라고 정의하였다.

32

심미성
- 아름다움을 느끼는 미적 의식, 원칙적으로 합목적성과 대립되는 개념이다.
- 외형장식과 유기적으로 결합된 형태에 아름다움이 나타나야 하며 개인의 기호에 따라 비합리적·주관적·감성적 특징을 지니게 된다.

33

① 무겁고 어두운 톤의 색채가 특징이다.

36

② 단순히 본다는 의미의 비주얼(Visual)보다는 넓은 의미로 인간의 시지각의 원리에 근거를 둔 추상적·기계적인 형태의 반복과 연속 등을 통한 시각적 환영, 지각, 그리고 색채의 물리적 및 심리적 효과와 관련된 것이다. 즉, 시각적이라기보다는 오히려 생리적인 착각의 회화이다.

37

③ 어떤 특정인물의 특징을 뽑아서 과장되게 캐릭터화시킨 그림
　例 연예인들이나 유명 인사들의 캐릭터 만화, 포스터, 귀여운 캐릭터로 그린 그림 등

38

4비트는 2^4으로 $2 \times 2 \times 2 \times 2 = 16$이다. 따라서 16가지 색을 표현할 수 있다.

39

④ 기능주의의 출현은 1910년대이다.

제**3**과목　**색채관리**

41	42	43	44	45	46	47	48	49	50
②	③	①	①	②	④	①	④	①	③
51	52	53	54	55	56	57	58	59	60
③	④	②	②	①	④	④	③	①	②

41

② 1907년 헤르만 무테자우스를 중심으로 결성된 독일공작연맹은 미술과 산업의 협력에 의해 공업제품의 질을 높이고 규격화를 목적으로 결성되었다.

42

③은 염료의 특성이다.

43

표준광원 C
북위 40° 흐린 날 오후 2시경 북쪽 창문으로 들어오는 빛과 같이 평균주광이 6,774K로 한 광원

44

②·③·④는 염료의 특성을 설명한 것이다.

45

시료의 측정방법
- 전방(Monochromatic) 방식 : 단일 광을 입사시켜 그 반사율을 측정하는 방식으로 일반적인 시료의 측정에 적합하다. 광원과 분광장치, 시료대, 광검출기의 구조로 형광색은 측정하지 못하지만 정밀한 측정에는 효과적이다.
- 후방(Polychromatic) 방식 : 형광현상과 같은 특정한 성질이 있는 방식에서는 후방방식을 사용하는 것이 좋다. 광원과 시료대, 분광장치와 광검출기의

구조를 갖고 있으며 형광색도 측정할 수 있다. 하지만 표준광원의 일치에는 어려움이 있는 방식이다.

으로 측색하고, 기계를 이용하여 측색하는 측색기는 정밀한 수학적 연산에 의해 이루어지는 체계이므로 차이가 나게 된다.

46
①·②는 빨강, ③은 노랑을 의미한다.

47
CCM의 장점
- 조색시간 단축
- 색채품질관리
- 다품종소량에 대응
- 메타머리즘 예측
- 고객의 신뢰도 구축
- 원가절감과 소재변화에 따른 대응
- 컬러런트 구성의 효율화
- 미숙련자도 조색가능

48
④ 백열등에서 난색 계통의 색상이 강렬하게 보이는 것은 광원에 장파장이 많기 때문이다.

49
액정의 백라이트의 투과도를 변화시켜 시각정보를 재생시키는 것을 LCD라고 한다.

50
③ b* 값이 음(-)의 값을 가졌으므로 파랑이 많이 포함된 색이다.

51
① 조명에 따라 색이 달리 보이는 현상
② 색감이 달려져도 우리 눈이 같은 물체의 표면색으로 느끼는 것
④ 낮에는 빨간 꽃이 잘 보이다가 밤이 되면 파란 꽃이 더 잘 보이게 되는 현상

52
④ 시감측색 표기는 인간의 눈을 통한 심리적 지각색

53
d/0에서 d는 diffuse의 약자로 확산조명을 의미하고, 0은 수직으로 관찰하는 것을 말한다.

54
② 속건성의 '래커'는 합성수지이다.

55
색영역이란 색을 생성하는 디바이스가 주어진 관찰조건하에서 생성할 수 있는 색의 전 범위를 말하는 것으로, 색공간에서 입체형식을 취하고 있다. 이러한 것은 색채영상을 고품질의 디지털 색채를 구현하기 위한 과제인데, 유니폼 공간에서의 매핑을 꼭 하여야 한다. 이것은 색공간을 달리하는 장치들의 색영역을 조정하여 재현 가능한 색으로 변환시켜 주는 작업이다. 색영역 매핑은 크게 두 가지 영역으로 나뉜다.

56
④ 모든 색상의 아이소머리즘 실현

57
④ 노란색은 밝은 명도를 가졌으므로 L*가 높아야 하고, b*가 +로 나와야 한다.

58
③ 유기안료는 무기안료보다 착색력, 내광성, 내열성이 떨어진다.

59
온도와 습도는 첨부하지 않아도 된다.

60
②는 유기안료이다.

제4과목 색채지각론

61	62	63	64	65	66	67	68	69	70
②	①	①	④	④	②	③	④	②	②
71	72	73	74	75	76	77	78	79	80
④	③	②	②	③	④	②	③	④	④

61

원색에 무채색인 흰색을 혼색하게 되면 비율에 따라 채도는 떨어지고, 명도는 높아지게 된다. 원색과 같은 명도인 회색을 원색에 혼색했을 때에는 채도만 떨어지게 된다.

62

빛의 파장범위에 따른 색
- 780~620nm 빨간색
- 620~590nm 주황색
- 590~570nm 노란색
- 570~500nm 녹색
- 500~450nm 파란색
- 450~380nm 보라색

63

외부로 확산하려는 느낌이란 팽창성을 의미하므로 팽창감은 고명도의 난색 계열이 높은 편에 속한다.

64

④ 가법혼색이란 특히 명도가 점점 높아져서 밝아지는 현상을 말하는데 빛의 3원색을 혼합하게 되면 백색광이 된다.

65

보색이란 색상환에서 가장 멀리 위치한 두 색을 말하는데, 보색관계에 있는 두 색을 혼합하게 되면 무채색이 되는 색을 말한다. 빛에서는 보색의 결과가 백색광이 되고, 색료의 혼합에서는 검정과 같은 어두운 무채색이 된다.

66

우울증 환자에게는 정서적으로 밝은 느낌과 기분전환을 줄 수 있도록 장파장 계열(빨간색)의 색을 사용하는 것이 좋다. 그러나 너무 많은 양의 주조색으로 채도가 높은 붉은색을 사용하게 되면 자칫 피로감과 함께 거부감을 줄 수 있으므로 소품이나 기분전환의 색으로의 사용을 권장한다.

67

'가볍다, 무겁다'의 감정은 색의 경중감으로서, 명도를 높일수록 가볍게, 명도가 낮을수록 무겁게 느껴진다.

68

주간에 최대의 감도를 보이는 파장범위는 555nm의 연두색, 야간의 최대시감도를 나타내는 색의 파장은 507nm의 초록색이다.

69

주로 색채의 공감각에서 향기로우면서 은은한 향이 연상되는 색은 원색에 화이트를 섞은 핑크나, 연한 톤 계열의 색이 많다. 따라서 은은한 향의 색은 빨간색이라기보다는 라일락색이나 연한 핑크색 등이 적절하다.

70

글씨가 눈에 잘 보이는 효과를 명시도라고 하고, 이는 명도 차이가 크면 명시도 또한 높아진다. 색의 3속성 중에서 명도의 영향이 가장 크고, 그 다음 색상의 차이와 채도의 차이 등이 영향을 미치게 된다.

71

④ 비누거품이나 물 위에 떠있는 기름막에서 보여지는 무지개 빛의 여러 빛깔의 뉘앙스는 빛이 서로의 파장으로 간섭되어 보강되거나 상쇄되는 현상으로 대표적인 간섭현상에 속한다.

72

빛을 분광시키면 여러 가지 파장으로 분산되는데 이러한 빛의 현상은 투명한 물체에 빛이 통과될 때의 현상으로 굴절현상이라고 하며, 무지개, 아지랑이와 같은 현상이 대표적인 굴절현상이다.

73

동시대비가 일어나기 위한 조건
• 색의 차이가 클수록 대비현상이 강해진다.
• 자극과 자극 사이의 거리가 가까워 바로 옆에 인접해 있을수록 대비가 잘 일어난다.
• 자극을 부여하는 크기가 작고, 바탕색이 크면 대비의 효과가 커지지만, 두 색의 크기가 비슷하거나 둘 다 커지게 되면 대비현상이 작아지게 된다.
• 동시대비효과는 시점을 한 곳에 집중시키려는 색채 지각과정에서 지각된다고 알려져 있다.

74

감법혼합을 색료혼합이라고도 하며 색필터의 혼합이나 물감의 혼합을 말한다. 혼색하기 전의 색보다 어두워지게 되는 결과를 가져오는데 감법이란 어느 색에서 빛이 제거된다는 원리를 말하는 것이다.

75

③ 막의 중심부에는 추상체가 존재하며 주로 색상을 지각하는 세포로 알려져 있다.

76

④ 계시대비의 설명이다.

잔 상
자극이 사라진 뒤에도 망막의 지각상태가 지속되는 현상으로, 자극시간이나 강도, 크기에 영향을 받는다. 잔상은 일반적으로 양성 잔상과 음성 잔상으로 구분되는데, 계시대비와 잔상현상은 서로 일맥상통하는 것이기는 하지만, 어떤 자극을 준 뒤 자극을 없앤 다음 남는 것을 잔상이라고 하고, 그 다음 다른 자극을 주어 앞의 자극의 잔상과 뒤의 자극이 서로 영향을 주어 대비현상이 나타나는 것을 계시대비라고 한다.

77

경연감이란 부드럽고 딱딱한 색의 느낌을 말하는데, 명도를 높일수록 채도는 낮아지고 부드러운 느낌이 된다.

78

• 색료혼합의 3원색 : 사이안(Cyan), 마젠타(Magenta), 노랑(Yellow)
• 빛의 3원색 : 빨강(Red), 녹색(Green), 파랑(Blue)

79

④ 색을 직접 섞지 않고, 원색을 나열하여, 어느 정도의 거리감을 두고 보게 되면, 두 색이 서로의 색상으로 근접하게 변화하는 현상을 베졸드 효과라고 하고, 색점뿐만 아니라, 선을 촘촘하게 만들 때에도 동화현상이 일어나게 된다.

80

④ 서로 보색대비가 되는 색끼리 어울리면 채도가 높아져 색이 더 뚜렷하게 보인다.

제**5**과목 **색채체계론**

81	82	83	84	85	86	87	88	89	90
③	③	②	②	①	③	①	①	②	②
91	92	93	94	95	96	97	98	99	100
③	②	④	①	②	④	②	④	④	④

81

문-스펜서의 조화론에 속하는 것은 동일조화, 유사조화, 대비조화이고 부조화의 영역은 제1부조화, 제2부조화, 눈부심이 속한다.

82

① 채도가 높으면 원색에 가까워진다.
② 숫자가 클수록 채도가 높은 것이다.
④ 최고 채도는 16, 파랑의 경우 13의 채도 양상을 보인다.

83

① 오메가 공간에서의 순응점으로부터 각 색까지의 거리를 곱하여 얻어진다.
③ 시야 전체의 색을 말하지만, 여기서는 먼셀 N5를 순응점으로 한다.
④ 색채단계를 가지는 독자적인 색입체를 말한다.

84
② 스웨덴 색채연구소에서 개발하였다.

85
S230-Y90R에서 230이 가리키는 것은 뉘앙스로써 20%의 검은색도, 30%의 유채색도(크로마틱니스)를 가리킨다.

87
① 스웨덴의 국가규격으로서 색에 대한 감정의 자연스러운 시스템이다.

88
6ig, 6lg, 6ng, 6pg은 색상이 같고, 흑색량이 같은 계열이다.

89
5Y는 어느 쪽으로도 치우치지 않는 노랑에 명도 8, 채도 10인 색을 의미한다.

90
문제의 그림 기호인 ca, ga의 a가 같고, ge, le, pe에서 e의 양이 같으므로 흑색량이 같은 등흑 계열이다.

91
3Ypg는 노랑색이면서 백색량은 p로 3.5%, g는 흑색량으로서 78%를 가리킨다.

92
② 맥스웰은 측색의 기원으로 여겨지는 '색채지각의 이론'은 균등한 범위라고 부르는 4개의 식과 연결되는데 이것은 빛이 어떻게 퍼지는가를 설명하는 전자기파에 대한 것이다.

93
④ 자연계에서 관찰된 배색인 Natural Harmony와 같은 배색은 조화롭다는 원리이다.

94
② 색명은 과거부터 존재해온 오래된 색의 명칭이다.
③ 색명은 국가나 인종에 따라 다르다.
④ 색명은 표색계보다 부정확하지만 감성적인 이해는 쉬운 편이다.

95
① 진사, 고동색
③ 감청색
④ 쥐색, 세피아

96
1931년도에 발표된 CIE 표색계에서 3자극치를 XYZ 표색계로 나타내었다.

97
중간에 표기된 숫자는 오른쪽 기호의 퍼센테이지를 나타내므로 R10B의 경우 빨간색이 90%인 색에 해당된다.

99
④ 등흑 계열의 조화

100
④ 배색된 색채 사이에 공통성이 있을 때 조화롭다.

제 **5** 회 정답 및 해설

제**1**과목 색채심리 · 마케팅

01	02	03	04	05	06	07	08	09	10
④	②	③	④	③	①	②	③	①	③

11	12	13	14	15	16	17	18	19	20
④	③	③	②	④	③	②	②	①	③

01
①·②·③ 외에 움직임, 시간 조명조건이 있다.

02
② 심층 면접방법은 개인의 심리적인 문제를 깊이 있게 파악하기에 적합한 방법이다.

03
③ 태양광선의 강도가 높은 곳에서는 난색계에 대한 감각이 발달하며 선호한다.

04
검은색은 부정적인 연상에도 불구하고 검은색으로 핸드폰 등에 자주 쓰이고 있다.

05
③ 어둡고 채도가 낮은 색채는 강하고 딱딱한 느낌을 준다.

07
② 제품의 선호색은 시대에 따라 변화한다.

09
① 색채와 후각이 연결되는 경우이다.

12
③ 고채도 톤에서도 무지개색 배열에 의한 그러데이션 효과를 얻을 수 있다.

13
디지털 시대의 색채는 테크노 분위기의 희망과 젊음을 상징하는 활동적인 청색이 대표적이다.

14
② 다품종 소량생산체제의 최근의 시장은 표적 마케팅(Target Marketing)을 지향한다.

15
④ 상품의 내용이 무엇인지를 잘 알 수 있게 한다.

17
① 안전색채로 사용되는 색은 금지표지 8종류, 경고표지 15종류, 지시표지 9종류, 안내표지 7종류로 나누어진다.
③ 안전색채는 따로 지정하지는 않는다.
④ 안전색채와 안전색광에 사용되는 색은 다르다.

18
기업이미지 구축을 위한 색채계획은 기업의 이미지를 일관성 있게 보여주고 관리함으로써 기업을 시각적으로 인지하고 기억하도록 하는 역할을 하며, 이를 C.I.P(Corporation Identity Program)라고 한다.

20
①·② 신문광고, ④ 잡지광고

제**2**과목 **색채디자인**

21	22	23	24	25	26	27	28	29	30
②	②	①	②	③	②	①	②	②	①

31	32	33	34	35	36	37	38	39	40
②	④	③	②	③	①	①	②	④	①

22
색채마케팅의 영향 요인
- 인구통계적·경제적 환경 : 소비시장을 파악하기 위해 연령별, 거주 지역별, 성별, 가족구성원의 특성, 라이프스타일에 따라 마케팅전략을 구축하는 것
- 기술적·자연적 환경 : 시대의 경향과 특성을 파악하여 새로운 패러다임에 맞추어 그에 적합한 색채마케팅을 실현하는 것(21세기의 디지털패러다임, 환경주의, 재활용 등)
- 사회·문화적 환경 : 다양한 사회 구성원들의 삶의 형태와 가치관을 파악하여 그들의 활동, 의견, 관심, 생활주기 등을 분석하는 것(할리데이비슨 레스토랑, 전문직종의 취미, 주말의 취미활동 등)

23
형태의 분류
- 기하학적 형태
- 자연적 형태 : 나무, 돌, 산, 바다, 꽃
- 인공적 형태 : 건축물, 기계, 자동차, 가구 등

24
① 명랑, 자유 ③ 안정, 휴식 ④ 공상, 상상, 퇴폐

25
마케팅 전략
- 직감적 전략 : 유능한 경영자를 중심으로 현실적, 즉각적인 대응능력을 가지고 단기적이고 즉흥적 해결에 효과적이다.
- 분석적 전략 : 객관적으로 문제를 관찰·해결하기 위해 전문인을 투입하여 해결안을 도출한다.
- 통합적 전략 : 논리적인 분석에 의해 파악된 문제를 해결하기 위해 결과뿐 아니라 과정을 중시하는 총체적 문제를 해결한다.

26
실내디자인 프로세스
- 디자인의 개념 및 방향설정 : 좋은 디자인은 모든 조건들을 모두 수용해서 최선의 대안을 제시해야 한다.
- 아이디어의 시각화 및 대안의 결정
- 대안의 평가 및 최종안의 결정
- 도면 및 모형제작 : 구체적인 표현작업을 하는 단계이며, 배치도, 평면도, 입면도, 천장도, 투시도 및 입체적인 축소모형을 제작하고 가구, 조명, 재료와 색채에 대한 샘플 보드를 제작한다.

27
① 디자인의 심미성과 관련된 내용이다.

28
색채를 활용한 브랜드 아이덴티티
- 치열한 제품 경쟁에서 살아남기 위해서는 각 제품이 갖는 차별적 우위가 있어야 함
- 사례 : 맥도날드의 노란 심벌과 빨간 바탕, 코카콜라의 빨강, 애플사의 일곱 빛깔 무지개 사과와 단색의 사과, 코닥필름의 노랑, 후지필름의 녹색 등

29
등순계열은 순도가 같은 색채로 수직선상에 있는 색채를 일정한 간격으로 선택하면 그 색채는 조화롭다는 것이다.

30
형태 지각심리(Gestalt Psychology)의 4개 법칙
접근성, 유사성, 연속성, 폐쇄성

31
컬러 TV에 출연하고자 할 때 핑크 계열 파운데이션을 진하게 바르면 TV모니터상으로는 얼굴색이 붉게 재현되고, 비비드, 스트롱 색조의 빨강 립스틱은 입술색이 번진 것처럼 보이며, 붉은 계통의 배경색은 피부색

이 붉고 지저분하게 재현되므로 TV에서는 붉은색 계열 사용 시에 특별한 주의가 필요하다.

32

④는 바우하우스(Bauhaus)에 관한 것으로 합목적적이면서 기본주의를 표방하여 기능과 관계없는 장식을 배제한 스타일, 단순한 색채가 특징이다.

33

색채계획은 여러 분야에서 중시되고 있는데, 목적과 대상에 따라 표준화되어 있지 않고 그 방법이나 내용이 다양하다.

34

② 1920년대에는 인공합성염료의 발달로 자유로운 색의 사용과 인공적인 색, 주관적인 색을 사용하였으며, 특히 아르데코(Art Deco)의 경향과 함께 흑색, 원색과 금속의 광택이 등장하였다.

36

① 시각디자인의 역할은 다양한 계층의 사람들에게 짧은 시간에 많은 양의 정보를 주는 것이다.

37

멀티미디어 디자인
음성, 문자, 그림, 동영상 등이 혼합된 다양한 매체로 가장 큰 특징은 이 매체가 쌍방향적(Two-way Communication)이라는 점이다. 지금까지의 매체가 One-way Communication이었다면 멀티미디어는 문자, 그래픽, 동영상, 사운드 등을 융합함과 동시에 정보수신자의 간격을 좁히고 있다. 따라서 사용자의 사용성과 효용성을 높이는 데 주력해야 한다.

38

② 동적 경관은 시퀀스(Sequence), 정적 경관은 신(Scene)으로 표현된다.

39

• 형태의 기본단위 : 점, 선, 면
• 원리 : 균형, 리듬, 강조, 비례

제3과목 색채관리

41	42	43	44	45	46	47	48	49	50
②	②	④	③	③	③	①	①	④	④
51	52	53	54	55	56	57	58	59	60
④	①	③	④	③	③	①	③	③	④

41

① 볼록판 인쇄용으로는 목판, 활판, 고무판, 리놀륨 판화, 신문잉크, 경 인쇄용 잉크, 볼록판 윤전잉크가 있다.
③ 오목판 인쇄용으로는 그라비어 윤전인쇄가 있다.
④ 공판 인쇄용으로는 스크린 잉크, 등사판 잉크가 있다.

42

② 합성염료의 색상은 천연염료에 비해 훨씬 다양하다.

43

① 관찰자는 색채 경험이 많이 있는 사람이 좋지만, 측색기를 가지고 시감이 뛰어난 사람이면 좋다.
② 채도에서 높은 채도의 순서로 검사하는 것이 좋다.
③ 마스크를 사용할 때는 비교색에 가장 같은 색인 채도를 가진 것으로 한다.

44

③ 기준광원에 대한 XYZ 값만을 읽어낸다.

45

프린터와 같은 체계에서는 감법혼색의 방법이 이용되므로 사이안(Cyan), 마젠타(Magenta), 노랑(Yellow)이 주색이 된다.

46

③ 반간접조명은 전등갓 등을 이용하여 시각적인 눈부심이 적고, 은은한 부드러운 분위기를 만들어낸다.

47

① 조명의 균제도(최대 조도와 최소 조도의 비율)는 0.8 이상이어야 한다.

48

천연염료에는 꼭두서니(뿌리), 치자, 쪽과 같은 식물염료와 크로뮴 황, 크로뮴 주황, 망가니즈, 타닌 철흑, 카키와 같은 광물염료, 패자, 코치닐, 오징어먹물과 같은 동물염료 등이 있다.

49

① diffuse/normal(d/0)과 normal/diffuse(0/d)기 하는 서로 같은 결과를 가져온다.
② SCI(또는 SPIN)은 정반사 성분, 즉 광택 성분을 포함하고 측정하는 방식이다.
③ 3자극치 수광방식은 한 가지 광원에 대한 색채 값을 계산해 낼 수 있다.

50

① RGB 시스템은 빛을 더할수록 밝아지는 가법혼색 체계이다.
② HSB 시스템은 먼셀 색표계를 중심으로 선택하도록 되어 있다.
③ CMYK 모드는 각각의 수치를 더해서 어두워지는 감법혼색의 체계이다.

51

빛에 의한 혼색은 명도가 점점 높아지는 가법혼색의 원리에 의한 것이다.

52

① 자극의 강도가 점점 높아져야 감각은 등비 급수적으로 변화한다.

53

반도체 소자의 일종인 전하결합소자를 CCD(Charge Coupled Device)라고 한다.

54

형광성 색료는 자외선영역을 받아들여 가시광선의 영역의 빛으로 방출되므로 색의 차이를 많이 보이게 된다.

55

① 특정 광온이 아니라 여러 광원에서만의 색채현시(Color Appearance)가 고려되어야 한다.

56

편색판정 방법이라고 부르는 조색이다.

57

① CCM은 380~780nm 사이의 파장을 읽어낸다.

58

① 굵은 분말의 형태로 불투명하고 은폐력이 크다.
② 물에 녹지 않는다.
④ 광물성 안료라고도 하며 아연, 타이타늄, 철, 구리, 크로뮴 등이 대표적인 무기색료이다.

59

③ 안료를 이용하여 채색하는 것은 도료, 크레파스 등의 색재들이 있다.

60

전기적인 신호로 이미지를 만들어 내는 전하결합소자는 모니터와는 관계가 없다.

제 **4** 과목 **색채지각론**

61	62	63	64	65	66	67	68	69	70
①	③	④	③	②	②	③	②	②	④
71	72	73	74	75	76	77	78	79	80
②	①	②	②	③	②	②	②	①	③

61

화려하고 수수한 느낌은 색의 흥분과 침정의 효과인데, 고채도의 색은 화려하게, 저채도의 색은 수수하게 느껴진다.

62

감법혼합

색료혼합이라고 부르며, 섞일수록 채도와 명도가 낮아진다. 주로 도료나 물감의 혼색을 말하는데, 사이안(C), 마젠타(M), 노랑(Y)을 감법혼합의 3원색이라고 한다.

63

파장의 길이가 짧은 것을 단파장, 파장의 길이가 긴 것을 장파장이라고 하는데 장파장은 빨강, 주황과 같은 색이 위치해 있고, 중파장은 초록 계열의 색이, 단파장은 파랑색의 계열이 존재한다.

64

색감을 지각할 수 있는 광수용기를 추상체라고 한다. 추상체는 밝은 곳에서 작용하며, 해상도가 뛰어난 특징이 있는 반면, 주로 어두운 곳에서 작용하는 간상체는 색상의 구별이 아닌, 밝고 어두움과 같은 명암의 인식을 하게 된다.

65

② 빨강과 녹색의 빛을 혼색하면 노란색의 빛의 결과가 나타나게 된다.

66

사이안분해 네거티브필름은 사이안의 보색필터로 제작되는데, 마젠타와 노랑의 중간색인 빨간색이 사이안의 보색이다.

67

동시대비 중에서도 서로 인접하여 놓았을 때 대비효과가 강하게 일어나게 되어 마치 섬광과도 같은 현상이 일어나기도 하는데 이러한 대비효과를 연변대비라고 하고, 이를 감소시키려면 무채색의 테두리를 두르는 세퍼레이션 배색을 이용하면 된다.

68

대부분 Y10R이 뜻하는 것은 10% 중에서 뒤의 기호 Red가 10%이고 나머지 90%가 Yellow라는 뜻으로 붉은색을 약간 띠는 노랑이라는 뜻이고, R10Y는 Yellow가 10%, 90%가 Red라는 뜻이다. 따라서 빨강과 노랑을 섞으면 주황색이 만들어지게 된다.

69

청록색의 자극을 받은 우리의 눈에 남은 잔상은 청록의 반대색인 붉은색으로 잔상이 남는다. 따라서 흰 벽면을 바라보면 빨강 빛이 아른거리게 된다.

70

혼 색

가법혼합, 감법혼합, 중간혼합 세 가지로 구분된다. 이 중에서 특히 중간혼합에 속하는 병치화법이나, 회전혼합은 망막에 존재하는 세 가지 수용기의 자극의 합을 통해 신호를 인식하게 되므로 정확하게는 병치가법혼색이라고 부르며, 컬러 인쇄에서 망점으로 찍히는 방법은 점들이 나열되었다는 의미로 병치가법혼색과 함께, 색이 겹쳐 섞였을 경우에는 감법혼색이 동시에 존재하게 된다. 따라서 인상파에서 주로 사용했던 점묘화는 병치가법혼색이었다.

71

물체의 특성은 '분광분포가 어떤 분포로 이루어져 있는가'로 설명될 수 있는데, 빛의 분광방사율에 따라 다른 색의 속성으로 변해 보인다. 이렇게 상이한 조명의 영향으로 대상이 달라 보이는 현상을 연색성이라고 한다.

72

같은 색상이 배경의 차이에 의해 색상이 변이되어 보이는 현상이 바로 색상대비이다. 예를 들어, 같은 주황색을 빨간색 위에 놓았을 때와 노란색 위에 놓았을 때를 비교해 보면 빨간색 위에 있는 주황색 쪽이 노랑기미가 있는 주황색으로 보이고, 노란색 위에 놓은 주황색은 붉은색이 가미된 주황색처럼 보이게 된다.

73

잔상현상

- 양성 잔상 : 자극의 크기와 강도, 색상 등이 원래의 자극과 같은 속성으로 남는 경우를 말한다. 애니메이션 필름의 장면과 장면을 속도를 가해 고속으로 돌리면 이미지들이 움직이는 것과 같은 효과도 양성 잔상의 예라고 할 수 있다.
- 음성 잔상 : 우리가 대부분 어떤 자극을 받은 후 눈에 아른거리는 현상으로 자극의 반대색상으로 남는 현상을 말한다.

74

② 잔상은 자극의 강도가 강할수록, 지속시간이 길수록 오랫동안 남는다.

75

대비

- 동시대비 : 시점을 한 곳에 집중시키려는 색채지각 과정에서 일어나는 현상으로 대비효과는 순간적으로 일어나며, 계속해서 한 곳을 보게 되면 눈의 피로도 때문에 대비효과는 적어지게 된다.
- 대비현상 : 두 색을 인접시켜 동시에 대비효과를 보는 것이고, 어떤 배경색을 본 뒤에 생기는 음성잔상의 작용으로, 뒤에 보는 색이 달라져 보이게 하는 시간적 대비현상을 말한다.

76

가법혼색에서 파랑과 녹색을 혼색하면 사이안색이, 녹색과 빨강을 혼색하면 노란색이, 빨강과 파랑을 혼색하면 마젠타의 색깔이 지각되고, 이 세 가지 원색을 모두 혼색하면 흰색인 백색광이 만들어진다.

77

좁은 바닥을 넓어 보이게 하는 효과는 팽창색을 사용하면 된다. 따라서 가장 고명도의 난색 계열인 노란색이 적당하다.

78

밝은 곳에서는 빨간색이 파란색보다 밝게 보이고 어두운 곳에서는 파란색이 더 밝게 보이게 되는데, 그 이유는 조명이 어두워지게 될 때, 파장이 긴 색이 짧은 색보다 먼저 사라져 색감을 잃어버리게 되기 때문이다. 이때, 마지막까지 눈에 남아 색감을 발휘하는 색은 단파장 계열의 색감이다. 따라서 새벽녘이나 저녁에는 대부분 장파장 계열의 색이 먼저 사라져 푸르스름하게 보이고, 초록이나 파랑색 계열의 색이 훨씬 선명하게 보이게 된다.

79

수술실에서 눈의 피로도를 줄이고, 피의 잔상(음의 잔상)을 줄이기 위해 주로 청록색의 가운을 착용한다.

80

가법혼색에서 마젠타를 얻으려면 파랑과 빨강을 섞었을 때 나타난다.

제 5 과목 색채체계론

81	82	83	84	85	86	87	88	89	90
④	④	④	③	②	①	④	③	④	④

91	92	93	94	95	96	97	98	99	100
③	④	②	③	④	②	④	③	③	①

81

OSA 시스템은 먼셀 시스템과 비슷하고, 3차원의 14개의 꼭지점을 가진 다면체의 구조를 가지고 있다.

82

④ 부조화에는 제1부조화, 제2부조화, 눈부심이 있다.

83

우리가 잘 아는 대상의 이름인 쥐색, 고동색 등의 색을 붙인 것은 관용색명이다.

84

S230-Y90R은 20%의 흑색량, 30%의 순색량(50%의 백색량은 생략됨) 그리고 색상의 경우 90%가 빨강, 10%가 노랑인 색을 말한다.

85

오스트발트는 색상번호, 백색량, 흑색량의 순서로 표기한다.

86

① 17가지의 명도 단계로 이루어져 있다.

87

④ 가법혼색의 원리에 근거한다.

88

오스트발트의 조화론
등백 계열의 조화, 등흑 계열의 조화, 등가색환의 조화, 등순 계열의 조화이다.

89

④ 수정 먼셀 표색계는 기호표시방법의 변화는 없었지만 측색을 통하여 지각적 등보성의 불규칙한 것을 개량하였고, 오늘날 우리나라의 기준으로 사용되고 있다.

90

④ 명도, 채도가 모두 다른 반대색끼리는 저명도·고채도는 좁게, 고명도·저채도는 넓게 구성한 배색은 조화롭다.

91

③ 색상을 등간격으로 보정하여 24색상환으로 만든다.

92

①·②·③은 관용색명에 대한 설명이다.

93

현실에서 볼 수 있는 색지나 색표는 현색계이다.

94

③ 배색을 통한 기능적 측면과 심미적인 측면의 만족을 위한 것이다.

95

④ 연한 회색, 어두운 녹색과 같이 수식어와 기본색명의 구조는 계통색명의 표기이다.

96

② 등흑 계열은 등색 상삼각형에서 이상적인 White와 이상적인 순색 컬러의 흐름에 맞는 선상에 존재한다.

97

①·②·③은 대표적인 혼색계의 시스템이다.

98

① 먼셀은 색채의 사용과 배색에 있어 균형이론을 중시하였는데 중심점으로서의 N5를 가장 중요시하였다.
② 각 색상의 180도 반대 방향의 색상은 서로 보색관계에 있다.
④ 먼셀 채도의 표기법은 1/3/5/7/9/11/13 등을 사용하며, 많이 쓰이는 2와 4를 추가하여 사용한다.

99

2eg는 색상은 노랑이며, 백색량 e는 35%, 흑색량 g는 78%인 색을 말한다.

100

① 등백 계열, 또는 등흑 계열의 색과 그 선상의 무채색과는 조화된다. → 오스트발트 조화론에 속하는 내용이다.

PART **2**

기출(복원)문제

2014년 산업기사 · 기사 기출문제

2015년 산업기사 · 기사 기출문제

2016년 산업기사 · 기사 기출문제

2017년 산업기사 · 기사 기출문제

2018년 산업기사 · 기사 기출문제

2019년 산업기사 · 기사 기출문제

2020년 산업기사 · 기사 기출문제

2021년 산업기사 · 기사 기출(복원)문제

컬러리스트
기사 · 산업기사
필기

한권으로 끝내기

합격의 공식
시대에듀

잠깐!

자격증 · 공무원 · 금융/보험 · 면허증 · 언어/외국어 · 검정고시/독학사 · 기업체/취업
이 시대의 모든 합격! 시대에듀에서 합격하세요!
www.youtube.com → 시대에듀 → 구독

2014년

제 **1** 회

컬러리스트산업기사
기출문제

제 **1** 과목 **색채심리**

01 착시에 대한 설명 중 틀린 것은?

① 망막에 미치는 빛자극에 대한 주관적 해석

② 기억의 무의식적 추론에 의해 나타나는 현상

③ 대상을 물리적 실제와 다르게 지각하는 현상

④ 색채잔상과 대비현상이 대표적인 예

해설 ②는 기억색에 관한 설명이다. 예를 들어 '바나나'라는 사물의 색을 '노란색'이라고 말하는 것과 같이 대상의 표면색에 대한 무의식적 추론에 의한 것이다. 일반적으로 기억색은 대상이 가진 색의 본래 특성보다 더욱 선명하게 강조되어 기억되는 경향이 있다.

착시(Illusion)
착시란 시각(視覺)에 관해서 생기는 착각으로 대상의 물리적 조건이 동일하다면 누구나 그리고 언제나 경험하게 되는 지각현상을 말한다. 착시는 외계 사물의 크기·형태·빛깔 등의 객관적인 성질과 눈으로 본 성질 사이에 차이가 있는 경우의 시각을 가리킨다. 이와 같은 차이는 항상 존재하므로 보통은 양자의 차이가 특히 큰 경우를 말한다. 색상대비, 명도대비, 채도대비, 잔상 등의 효과가 있다.

02 색채의 일반적인 정서적 반응과 색의 3속성 간의 대응이 틀린 것은?

① 흥분과 침착 – 색상과 채도의 영향

② 시간과 속도 – 색상과 채도의 영향

③ 무게 – 명도의 영향

④ 온도 – 명도의 영향

해설 ④ 온도 – 색상의 영향
색의 온도감은 빨강, 주황, 노랑, 연두, 초록, 파랑, 흰색의 순으로 장파장(난색 계열)쪽이 따뜻하게 느껴지며, 단파장(한색 계열)일수록 차갑게 느껴진다. 초록과 보라 등의 중성색은 때로는 따뜻하게 때로는 차갑게 느껴진다.

① 흥분과 침착 : 사람의 감정과 직접 연결된 것으로 색상과 채도의 영향이 크다.
• 흥분색 : 난색 계열의 채도가 높은 색
• 침착색 : 한색 계열의 채도가 낮은 색
흥분과 침착의 예로 우울증 환자의 활동성을 높여주고 흥분감을 유도하기 위해서는 한색 계열이나 회색 계열의 침정색 보다는 기분이 즐거워지고 따뜻하고 밝은 난색 계열의 색상을 사용하는 것이 좋다.

② 시간과 속도 : 시간은 색상, 속도감은 색상과 채도의 영향이 크다
장파장 계열의 색은 속도감이 빠르고, 시간은 길게 느끼게 한다. 단파장 계열의 색은 속도감이 느리고, 시간은 짧게 느끼게 한다.
예를 들어 장시간 머무는 대기실, 오피스, 공부방과 같은 공간에는 단파장 계열(한색 계열)의 색을 적용하여 지루함을 느끼지 않도록 하고 회전율이 빨라야 하는 패스트푸드점의 매장 색채는 난색 계열의 색을 적용하는 것이 바람직하다. 경주용 자동차 경기에서는 상대편을 심리적으로 위축시키기 위해 자동차의 색을 속도감이 높여 보이게 하는 장파장색 계열(난색 계열)의 명도와 채도가 높은 색을 사용한다.

안심Touch

③ 무게 – 명도의 영향 : 고명도의 색은 가벼워 보이고, 저명도의 색은 무거워 보인다. 무채색의 경우에도 흰색은 가벼워 보이는 반면, 검은색은 무거워 보인다.

그 외의 색채의 일반적 반응
• 강약감 : 채도의 영향을 가장 많이 받는다. 채도가 높은 색은 강하고 채도가 낮은 색은 약하게 느껴진다. 또한 명도의 영향을 받기도 하는데 고명도의 흰색은 약해보이고 저명도의 검정은 강해 보인다.
• 경연감 : 채도의 영향을 가장 많이 받는데 채도가 높은 색은 강한 느낌을 주고 채도가 낮은 색은 부드러운 느낌을 준다. 색상에서는 난색이 부드럽고, 한색은 딱딱하게 느끼게 된다. 또한 명도가 높은 색은 부드럽고, 명도가 낮은 색은 딱딱하게 느끼게 된다.

03 색채정보를 수집하기 위한 방법 중 가장 흔히 적용되는 연구방법은?

① 실험연구법 ② 현장관찰법
③ 패널조사법 ④ 표본조사법

 표본조사법

표본추출방법 : 대규모집단에서 소규모집단으로 표본을 추출하고 무작위로 선정하도록 한다.
• 집락표본추출 : 모집단은 모두 포괄하고 있는 목록을 가지고 체계적으로 표본을 선정하도록 한다. 모집단의 개체를 구획하는 구조를 활용하여 표본추출 대상개체의 집합으로 이용하면 표본추출의 대상 명부가 단순해지며 표본추출도 단순해진다.
• 층화표본추출 : 조사 분석을 위한 모집단의 특성을 고려, 여러 하위집단으로 분류한 뒤 비례적으로 표본을 선정한다. 조사결과에 크게 영향을 미치는 변수를 기준으로 하위 모집단을 구분하는 것이 좋으며 지역적인 특성에 따른 소비자의 자동차 색채 선호 특성 등을 조사할 때 유리하다.

• 실험연구법 : 특정한 효과를 얻거나 비교를 통한 정확한 정보를 얻고자 할 때 사용하는 방법으로 실험집단과 통제집단의 비교를 통해서 측정한다.
• 현장관찰법 : 조사의 신뢰도를 높일 때 사용하는 방법으로 소비자의 행동을 직접관찰할 수 있다. 특정지역의 유동인구 분석, 시청률이나 시간, 집중도 등을 조사하는 방법이다.
• 패널조사법 : 설문지를 이용하여 자료를 얻거나 직접 질문 하는 방식으로 관련자료 수집(직접 색견본을 제시하기도 함), 성향파악을 할 수 있으며 신제품 출시 전에 실시한다.

04 청색의 민주화(Blue Civilization)는 어떤 의미인가?

① 서구문화권 국가의 성인 절반 이상이 청색을 매우 선호한다.
② 성인이 되면 색채 선호도가 변화한다.
③ 성별 구분 없이 청색을 선호한다.
④ 지역적인 색채선호도의 차이가 있다.

 19C 전까지 색채 어휘에서 찾아볼 수 없을 만큼 청색은 현대화를 상징하는 아이콘이 되기도 하였다. 유럽에서는 국민의 절반 이상이 청색을 선호한다는 의미에서 '청색의 민주화(Blue civilization)'라는 말까지 나오게 되었으며 전세계적으로 가장 선호도가 높은 색이기도 한다.

05 색채와 공감각에서 촉감 및 무게감과 색채의 연결이 틀린 것은?

① 부드러움 – 밝은 분홍
② 촉촉함 – 파랑
③ 건조함 – 밝은 청록
④ 가벼움 – 하양

해설 밝은 청록과 같은 한색 계열에 비해 난색 계열의 색이 건조한 느낌을 준다.
- 색채와 촉감 : 명도가 높은 색(Pale, Very Pale Tone)은 부드러운 느낌을 주며, 저명도·저채도의 색은 강하고 딱딱한 느낌을 준다. 난색 계열(빨강, 주황 등)은 메마르고 건조한 느낌을 주며, 한색 계열(파랑, 청록 등)은 습하고 촉촉한 느낌을 준다.
- 색채와 무게감 : 무게감에 가장 큰 영향을 미치는 것은 명도로 명도의 차이가 무게감의 차이로 나타난다. 즉, 저명도의 색은 무거워 보이고 고명도의 색은 무거워 보인다. 색상 면에서는 난색 계열은 가벼운 느낌, 한색 계열은 무거운 느낌을 주는 경향이 있으며 무채색의 경우에도 흰색은 가벼워 보이는 반면, 검은색은 무거워 보인다.

해설 제품의 수명주기(도입기 → 성장기 → 성숙기 → 쇠퇴기)
- 도입기 : 신제품시장에 등장, 이익은 낮고 유통경비와 광고 판촉비를 높이는 시기
- 성장기 : 수요가 점차 늘어남, 이윤이 급격히 상승하고 경쟁회사의 유사제품이 나오는 시기이므로 시장점유율을 극대화함
- 성숙기 : 수요가 포화상태에 이르는 시기, 이익 감소, 매출의 성장세가 정점에 이르는 시기, 차별화 전략이 필요
- 쇠퇴기 : 소비시장의 급격한 감소, 대체상품의 출현 등 제품시장이 사라지는 시기, 신상품 개발 전략이 필요함

06 색채경험에 대한 설명 중 틀린 것은?
① 색채경험은 주위 환경에 따라 다르게 지각된다.
② 색채경험은 문화적 배경의 영향을 받는다.
③ 색채경험은 객관적 현상이다.
④ 지역과 풍토는 색채경험에 영향을 끼친다.

해설 색채경험은 주관적 현상이다. 색채는 일반 언어와는 다르게 수용자의 문화적 환경에 따라 전혀 다른 해석이 가능하다. 이는 개인적인 경험, 기억, 지식의 정도, 사상, 의견 등이 색에 투영되기 때문이다.

08 색채계획의 효과가 아닌 것은?
① 눈의 피로를 막는다.
② 건물을 유지, 보호하는 데 용이하다.
③ 일의 능률을 높인다.
④ 개인에 감각에 의한 장식 효과를 높인다.

해설 색채계획의 효과
- 생활에 활력소를 줄 수 있다.
- 능률성과 생산성을 높일 수 있다.
- 안전색채를 사용하므로 안전이 유지되고, 예상치 못한 사고가 줄어든다.
- 깨끗한 환경을 제공하므로 정리정돈 및 청소가 쉬워진다.
- 주의력과 집중력을 향상시킨다.

07 회사 간의 경쟁으로 인해 가격, 광고, 유치경쟁이 치열하게 일어나는 제품 수명주기단계는?
① 도입기 ② 성장기
③ 성숙기 ④ 쇠퇴기

09 색의 연상에서 잘못 짝지어진 것은?
① 파랑 – 청순, 시원, 청결, 상쾌
② 빨강 – 정열, 공포, 흥분, 불안
③ 노랑 – 안정, 평화, 순진, 이상
④ 보라 – 고귀, 화려, 사랑, 우아

 색의 연상

색	추상적 연상
빨	승리, 애정, 정열, 분노, 흥분, 위험
주	쾌활한, 활기찬, 광명, 기쁨
노	환희, 명랑, 희망, 광명, 즐거운, 유
연	안정, 시작, 젊음, 신선, 희망
녹	번영, 평화, 희망, 안전, 안정, 지성
청	침정, 심원, 엄숙, 냉정
파	이상, 냉정, 영원, 성실
남	침울, 냉철, 숭고, 영원, 기품
보	우아, 신비, 공포, 불길, 신성, 창조
자	정열, 화려, 흥분, 슬픔. 애정
흰	순수, 순결, 신성, 청결, 위생
회	우울, 무기력, 평범, 소극, 침울
검	침묵, 비애, 공포, 절망, 불안

10 대상별 색채선호 유형에 대한 설명 중 틀린 것은?

① 연령이 낮을수록 원색계열과 밝은 톤을 선호한다.

② 여성은 밝고, 맑은 톤을 선호한다.

③ 남성은 비교적 어두운 톤의 청색, 갈색을 선호한다.

④ 어른들은 노랑, 흰색, 빨강의 순으로 선호한다.

해설 어른들은 파랑, 빨강, 녹색, 흰색, 보라, 주황, 노랑의 순으로 선호한다. 어린이들은 노랑, 흰색, 빨강, 주황, 파랑, 녹색, 보라의 순으로 선호한다. 색채선호도의 변화는 사회적 성숙, 지적 능력의 향상을 의미한다. 일반적으로 지적 능력이 낮은 사람일수록 원색을 좋아하는 경향이 있고, 지적 능력이 높은 사람일수록 저채도, 단파장계열의 색을 선호하는 경향이 있다. 여성은 밝고 맑은 색을 선호하고 남성은 비교적 어두운 톤(Dark Tone)의 청색, 갈색, 회색을 선호한다.

11 의미척도법(SD : Semantic Differ Ential Method)의 설명으로 틀린 것은?

① 미국의 색채 전문가 파버 비렌이 고안하였다.

② 반대의미를 갖는 형용사 쌍을 카테고리 척도에 의해 평가한다.

③ 제품, 색, 음향, 감촉 등 다양한 대상의 인상을 파악하는 방법으로 많이 사용하고 있다.

④ 의미공간을 효율적으로 정의하기 위해서는 그 공간을 대표하는 차원의 수를 최소로 결정할 필요가 있다.

해설 의미척도법은 미국의 심리학자 오스굿(Charles Egerton Osgood)이 개발하였다.

의미척도법(SD : Semantic Differential Method)
색채 이미지를 '밝은–어두운'과 같은 형용사로 만들고 이것을 스케일로 측정하여 결과는 이미지 맵과 이미지 프로필로 볼 수 있도록 하는 방법이다. 이 의미척도법은 색채 계획을 위한 이미지 분석법으로 널리 사용되고 있으며 거리척도법(Interval Scale)을 사용하고 있다.

반대 형용사 척도의 선정 및 결정
형용사의 반대어를 쌍으로 척도를 만들어 그것을 피험자에게 평가하게 하는 것으로 복잡하고 파악하기 어려운 인간의 여러 가지 현상을 비교적 단순한 설계에 의해 포착할 수 있다.
형용사척도가 완성되면 '상당히', '약간' 등 척도의 단계를 결정하며 3단계, 5단계, 7단계, 9단계를 많이 사용한다.
예 가벼운 ①–②–③–④–⑤–⑥–⑦ 무거운
①은 매우 가벼운, ②는 가벼운, ③은 약간 가벼운, ④는 가볍지도 무겁지도 않은, ⑤는 약간 무거운, ⑥은 무거운, ⑦은 매우 무거운 정도를 의미한다.

개 념
• 어떤 개념의 이미지를 측정할 것인가로부터 시작된다. 사람의 정서적인 의미를 느낄 수 있는 모든 자극은 SD법의 개념으로 사용가능하다.

- 낯선 개념이나 망설이게 만드는 피상적인 것, 혹은 어느 쪽도 아니다와 같은 문항이 많아지지 않도록 주의하고, 친숙한 개념을 사용하도록 한다.

12 동서양의 문화에 따른 색채 정보의 활용이 옳게 연결된 것은?

① 동양의 신성시되는 종교색 – 노랑
② 중국의 왕권을 대표하는 색 – 빨강
③ 봄과 생명의 탄생 – 파랑
④ 평화, 진실, 협동 – 녹색

 특히 힌두교와 불교에서는 노랑을 신성시해 왔다. 노랑은 동양 문화권에서는 신성한 색채인데 반해, 서양 문화권에서는 겁쟁이, 배신자의 뜻을 지니고 있다.
② 중국의 왕권을 대표하는 색 – 노랑
③ 봄과 생명의 탄생 – 녹색
④ 평화, 진실, 협동 – 파랑
이집트에서 종교적으로 신성시한 색채로 태양을 상징하는 황금색, 노랑 또는 빨강이 있으며 권력과 고급스러움의 상징의 색이기도 하다.
고대 그리스에서 노랑이나 황금색은 아테네 신을 가리켰다. 파랑은 평화, 진실, 협동의 의미로 기독교에서는 하느님과 성모 마리아를 고귀한 청색으로 상징화하였다. 녹색은 동서양을 막론하고 봄과 새 생명의 탄생을 의미하며 북유럽의 녹색인간(Green Man)의 신화로서 영혼과 자연의 풍요로움을 상징하였다. 또한 이슬람교에서 가장 신성시한 색이며 번영의 색으로 여겼다. 흰색은 서양 문화권에서는 순결한 신부를 상징하고 동양 문화권에서는 죽음(소복)을 상징한다.

13 동서양의 문화적 차이로 인해, 서양에서는 순결함과 고귀함을 상징하나 동양에서는 죽음과 연결되어 장례식을 대표하는 색은?

① 흰 색 ② 검은색
③ 핑크색 ④ 파란색

 중국에서는 흰색을 지닌 동물을 행운과 신성 등을 의미한다고 여겨져 왔다.
② 검은색 : 검은색은 서양 문화에서 어둠, 죽음, 죄악, 불행, 질병을 의미하며 동양에서도 마찬가지로 어두움, 지조, 정화, 죽음, 음흉함의 부정적인 의미를 지니고 있다. 서양에서는 '블랙리스트'라는 말처럼 악의 상징으로도 사용되고 있다.
③ 핑크색 : 핑크색은 직관, 낭만적, 여성적, 차분함과 위로를 상징한다.
④ 파란색 : 파란색은 고귀한 색이기도 하며 또한 냉정함을 상징하기도 한다. 고대에서 중세까지는 기피하는 색이기도 하였으며, 서양에서는 명문의 혈통을 의미하기도 하고 슬프거나 우울한 음악을 블루뮤직으로 표현하기도 한다.
- 빨간색 : 빨강은 애국의 정신이나 혁명, 정열, 박애 등을 나타내며, 서양에서는 성찬이나 성전을 의미하기도 한다.
- 주황색 : 주황은 보통 긍정적인 느낌의 즐거움, 사교성 등을 나타낸다. 불교국가에서는 광명을 의미하여 승려복과 사원에 사용된다. 인도에서는 최고의 가치로 상징하고 보통 건강하고 순수한 사람들이 선호하며 거친 민족일수록 주황을 싫어하는 성향이 있다.
- 노란색 : 노랑은 보통 따스한 느낌을 주고 한편으로는 고귀하고 성스러운 느낌을 준다(황금색). 동양 문화권에서는 노랑은 성스러움과 권위의 색으로 사용되었으며, 서양에서는 기쁨과 즐거움의 색으로 사용되었다.
- 녹색 : 녹색은 동서양을 막론하고 봄과 새 생명의 탄생을 의미한다. 이슬람 문화권에서는 신성한 땅인 오아시스로 연상하기도 한다. 다른 한편으로는 일에 대해 미숙한 사람을 나타내고 서양에서는 녹색을 질투의 악마를 상징하기도 한다.
- 보라색 : 보라는 예술적이고 고귀하며 엄숙한 느낌의 색으로 옛날 중국에서는 위계를 나타내는 색으로 보라색을 최고로 했다. 그리스 시대에도 보라는 국왕의 색으로 사용되었으며, 로마 시대 때에도 왕과 왕비, 왕위 계승자는 보라색 복장을 입었다고 한다.

14 다음 중 색채계획 시 유행색에 가장 민감하게 해야 하는 것은?

① 자동차　② 패션용품
③ 사무용품　④ 가전제품

 패션이나 미용디자인에 사용되는 유행색은 비교적 빠르게 변화하며 또한 매우 중요한 요인이 된다.
유행색
유행색이란 색채전문가들에 의해 예측하는 색으로 일정기간동안 사람들이 선호하는 색이다. 유행색은 일정기간을 가지고 반복되는 특성이 있다. 예외적으로 특정한 사회적, 경제적, 사건이 있을 때, 예외적인 색이 유행하기도 한다.
유행색은 유행색 관련 기관에 의해 24개월(2년) 이전에 제안된다. 유행색 관련 기관에는 국제유행색협회(Inter-Color)있고 1963년에 설립되었으며, 매년 1월과 7월 말에 협의회를 개최하여 S/S, F/W의 두 분기로 2년 후의 색채 방향을 분석하고 제안한다.

15 보기의 (　)에 공통적으로 들어갈 말은?

> (　)(이)란 눈에 보이지 않는 추상적인 개념이나 사상을 형태나 색을 가진 다른 것으로 직감적이고 알기 쉽게 표현한 것을 말한다.
> 이런 점에서 색의 (　)은(는) 기억이나 연상과 관계가 깊다.

① 기 호
② 상 징
③ 공감각
④ 유 행

 색채의 상징은 일반적으로 국가, 지역, 문화, 사회적 특성에 따라 색채를 기호화하여 사용하는 경우를 일컫는 것으로 같은 색을 사용하더라도 그 의미가 다르게 적용될 수 있는 것을 말한다.

16 색채정보 수집방법으로 가장 용이한 표본조사법의 표본추출방법이 틀린 것은?

① 표본은 특정조건에 맞추어 추출한다.
② 표본의 선정은 올바르고 정확하며 편차가 없는 방식으로 한다.
③ 표본선정은 연구자가 대규모의 모집단에서 소규모의 표본을 뽑아야 한다.
④ 표본은 모집단을 모두 포괄할 목록을 반드시 가지고 있어야 한다.

 표본은 편의가 없는 조사를 위하여 무작위로 추출한다. 표본조사법은 색채정보수집에서 가장 많이 쓰이고 있다. 표본의 추출방법은 모집단에 속해 있는 각 구성원이 표본으로 선택될 가능성이 일정하게 되도록 하는 확률 표본추출법과 연구자가 모집단과 비슷하다고 생각되는 표본을 임의로 추출해내는 비확률 표본추출법으로 대별된다.

17 색채의 감정적인 효과 중 가장 화려한 느낌을 주는 색채는?

① 저채도의 난색
② 저채도의 한색
③ 고채도의 한색
④ 고채도의 난색

 고명도·고채도의 색은 화려하고 저명도·저채도의 색은 수수한 느낌을 준다. 보통 빨강, 노랑의 난색 계열의 색은 화려한 느낌을 주고, 파랑, 청록과 같은 한색 계열의 색, 무채색이나 무채색이 혼합된 색은 수수한 느낌을 준다.
난색, 한색, 중성색의 특징
• 난색 : 빨강, 주황, 노랑 등과 같은 색으로 따뜻한 느낌을 주는 동시에 자극적이고 흥분을 느끼게 한다.

- 한색 : 파랑, 청록, 남색 등으로 시원하고 차가운 느낌을 주는 동시에 안정되고 침착함을 느끼게 해준다.
- 중성색 : 따뜻하게 느껴지기도 하고 차갑게 느껴지기도 하는 색으로 녹색, 자주, 보라 등이 있다. 난색 주위에 있으면 따뜻하게 느껴지고, 한색 주위에 있으면 차갑게 느껴지는 색이다.

18 안전색으로서 빨강의 일반적인 의미는?

① 안전 조건 ② 지 시
③ 주 의 ④ 위 험

 안전색채(한국산업규격 KS A 351)

빨강(R)	금지, 정지, 소방기구, 고도의 위험, 화약류의 표시
주황(O)	위험, 항해항공의 보안 시설, 구명보트, 구명대
노랑(Y)	경고, 주의, 장애물, 위험물, 감전경고
녹색(G)	안전, 안내, 유도, 진행, 비상구, 위생, 보호, 피난소, 구급장비
파랑(B)	특정행위의 지시 및 사실의 고지, 의무적 행동, 수리 중, 요주의
보라(P)	방사능과 관계된 표지, 방사능 위험물 경고, 작업실이나 저장시설

※ 해당 규격은 폐지됨

19 색채치료에 대한 설명 중 틀린 것은?

① 자연적인 면역력을 증강시켜 질병의 치료 효과를 높인다.
② 색마다 지닌 고유의 에너지를 각각의 질병에 맞도록 처방한다.
③ 색채를 적용하는 원리에 있어 괴테의 색채심리 이론과는 대립된다.
④ 빨강은 우울증 치료에, 보라는 불면증 치료에 효과적이다.

 색채를 적용하는 원리에 있어 괴테의 색채심리 이론과 성립된다. 유럽의 경우는 17세기 뉴턴에 의해서 햇볕의 가시광선이 발견되면서 빛의 스펙트럼으로 색깔이 해명되고 괴테에 의해서 독자적인 색채론과 색의 삼원색이 발전되었다. 색채치료는 색채를 사용하여 물리적, 정신적인 영향을 주어 환자의 상태를 호전하기 위한 조치이다. 색채치료로 사용되는 것은 벽, 옷, 생필품 등 물체색을 비롯하여 광원의 색을 이용하는 광원색이 사용된다.

20 색채조절에 있어서 심리효과에 대한 설명 중 틀린 것은?

① 색채의 감정적인 효과에 의해 한색계로 도색을 하면 심리적으로 시원하게 느껴진다.
② 큰 기계부위의 아래 부분은 어두운 색으로 하고 위 부분은 밝은색으로 해야 안정감이 있다.
③ 눈에 띄어야 할 부분은 한색으로 하여 안전을 도모한다.
④ 고채도의 색은 화사하고, 저채도의 색은 수수하므로 이를 이용하여 적용한다.

 눈에 띄어야 할 부분은 난색으로 하여 안전을 도모한다. 일반적으로 따뜻한 난색 계열(빨강, 주황, 노랑 등)이나 고명도의 색은 외부로 확산하려는 특성을 가지고 있기 때문이다. 반대로 한색 계열(파랑, 청록, 남색 등)이나 저명도의 색은 내부로 수축하려는 특성이 있기 때문에 후퇴되어 보인다.
색채조절
색채조절에 있어서 환경이나 전체를 염두에 두며 과학적으로 결정하려는 시도이다. F. 비렌, L. 체스킨 등의 선구자의 지도와 뒤퐁사 등과 같은 도료 제조회사가 색채조절을 함께 추진한 것이 대표적이다. 색채의 사용에 있어서 심리학, 생리학, 조명학, 미학 등에 근거를 두고 과학적으로 선택하여 계획적인 색채를 사용하는 것이다. 올바른 색채조절을 위해서는 객관적으로 색채를 선정해야 하며,

효율의 극대화를 활용하여 색채계획과 색채조절을 해야 한다.

해설 '공예'라는 용어는 옛날 중국에서 사용되었는데, 당시에는 오늘날의 예술개념으로 사용되었으나, 그 내용이 점차 한정되어 오늘날에는 실용목적을 가진 미적인 제품 행위를 가리키게 되었다. 수공예는 목적에 봉사하는 수단이나 손재주가 중요하고, 또 공예가 자신이 선택한 재료로서 실용적인 재료를 다루며, 한 사람의 감수성으로 처음부터 끝까지 유기적으로 제작되는 경우를 말하므로 대량생산과는 거리가 멀다.

제2과목 색채디자인

21 다음 중 디자인사에 나타난 특징으로 틀린 것은?

① 1900년에 아르누보는 인상주의 영향을 받아 부드럽고 환상적인 분위기의 파스텔 색조가 유행하였다.
② 1910년대는 오리엔탈리즘의 영향을 받아 밝고 선명한 색조의 오렌지, 노랑, 청록색 등이 주조색으로 사용되었다.
③ 1930년대는 미국이 경제대공황을 겪던 혼란의 시기로 당시의 어려운 상황을 극복하고자 밝고 화사한 색조가 유행하였다.
④ 1950년대는 제2차 세계대전 이후 사회 안정기로 부드러운 파스텔색조가 등장하였다.

 1930년대에는 이브닝웨어를 제외한 일상복에서는 어려운 경제상황을 반영하듯 녹청색, 커피색 등 어두운 색조가 사용되었다.

22 다음 중 제품디자인을 공예디자인과 구별 짓는 가장 중요한 요인은?

① 복합재료의 사용
② 대량생산
③ 판매가격
④ 제작기간

23 패션디자인의 원리에 대한 설명 중 틀린 것은?

① 균형은 디자인 요소의 시각적 무게감에 의하여 이뤄진다.
② 리듬은 디자인의 요소 하나가 크게 강조될 때 느껴진다.
③ 강조는 보는 사람의 시선을 끄는 흥미로운 부분이 있을 때 느껴진다.
④ 비례는 디자인 내에서 부분들 간의 상대적인 크기 관계를 의미한다.

 리듬은 일반적으로 규칙적인 요소들의 반복으로 나타나는 통제된 운동감이다. 패션 디자인의 원리 비율, 리듬, 균형, 조화, 통일, 강조, 경제

24 '아름답게 쓰다'라는 의미를 가진 표현 기법으로 가독성뿐만 아니라 손 글씨의 자연스러운 조형미를 효과적으로 나타내는 것은?

① 캘리그래피(Calligraphy)
② 일러스트레이션(Illustration)
③ 편집디자인(Editorial design)
④ 아이콘(Icon)

해설 캘리그래피 : 글씨나 글자를 아름답게 쓰는 기술. 좁게는 '서예'를 이르고 넓게는 활자 이외의 모든 서체를 말한다.

25 산업화 과정의 부산물인 생태계 파괴가 인류를 위협하는 상황에서 현대 디자인이 염두에 두어야 할 요소는?

① 세계화
② 통일성
③ 고유문화
④ 친자연성

해설 친자연성(친환경성) : 산업혁명 이후 대량생산, 대량소비, 산업화, 과학기술의 발달로 인하여 경제체제가 매우 빠르게 발전하였지만 동시에 지구의 자원고갈을 초래하기 시작했으며 생태 파괴로 이어지고 있다. 따라서 생태학적으로 건강하고 유기적 전체로 통합시킬 수 있는 환경 친화적인 디자인을 추구하여 자연에 무해한 디자인을 계획하여야 한다.

26 다음 중 동적, 불안정, 강인함의 느낌인 것은?

① 수직선
② 곡 선
③ 사 선
④ 수평선

해설
• 수직선 : 높이, 깊이, 엄숙, 강건, 영원을 나타낸다.
• 곡선 : 아름답고 부드러움을 나타낸다. 속도의 변화가 운동감을 느끼게 하므로 여성적이며 우아하다.
• 수평선 : 넓이, 발전, 안정감, 고요함, 휴식감을 나타낸다.

27 소비자가 상품을 구매하는 데서 판매촉진의 효과를 위하여 직접 전달 형식으로 이루어지는 광고에 해당되지 않는 것은?

① 매스미디어 광고
② P.O.P 광고
③ 판매시점광고
④ 구매시점광고

해설 매스미디어 광고는 신문, 잡지, 라디오, 텔레비전 등의 매스미디어에 나타난 광고를 말한다. P.O.P 광고, 판매시점광고, 구매시점광고는 제품 판매 전략의 하나로, 구매(판매)가 실제 발생하는 장소에서의 광고를 말한다. 우선 판매현장에서 시선을 끌어 고객이 가게 안으로 들어오도록 유인한 후, 상품의 장점 등을 알리거나 경쟁상품과 차별화한 정보를 제공하여 실질적인 구매로 이어지도록 하는 광고기법이다.

28 디자인의 원리들로 짝지어진 것은?

① 대비(Contrast), 균형(Balance)
② 방향(Direction), 질감(Texture)
③ 교체(Alternation), 크기(Size)
④ 명암(Value), 색채(Color)

해설 디자인의 원리 : 통일과 변화, 균형, 리듬, 조화, 강조와 대비

29 모든 조형예술의 최초의 요소로 위치만 있는 조형요소는?

① 면
② 선
③ 점
④ 입 체

해설 점은 위치만을 나타내며 크기나 길이, 방향, 넓이 등을 가지지 않는다.
- 면 : 선이 이동한 자취로써 2차원적인 공간을 구성한다. 길이, 폭은 있으나 두께가 없다.
- 선 : 점이 이동한 궤적(흔적)을 말하며, 위치와 방향을 가지고 있다.
- 입체 : 면의 이동이나 회전에 의해 생기며 길이와 폭, 두께, 깊이가 있다.

30 크리에이티브 제작 부서의 구성원 중 광고제작내용을 사진으로 찍거나 그림으로 그리고, 또는 그래픽으로 가장 강하게 형상화해 내는 사람을 일컫는 말은?

① 카피라이터
② 아트 디렉터
③ 광고제작 책임자
④ 상업 광고문 기획자

해설
- 카피라이터 : 기발한 아이디어나 감수성으로 특정 상품이나 서비스가 일반인들에게 쉽게 기억될 수 있는 광고 문구나 문안을 작성하는 일을 담당한다.
- 광고제작 책임자 : 제작물과 크리에이티브팀을 책임지고 관리하는 제작팀의 총체적인 지휘자 역할을 한다.
- 상업 광고문 기획자 : 민간상업방송에서 전파를 타는 상업적 표시, 즉 광고문 내용을 기획하는 역할을 한다.

31 공공시설물 디자인 중 보행시설물에 해당하는 것은?

① 지하차도 ② 에스컬레이터
③ 주차시설 ④ 버스정류장

해설 보행시설물이란, 보행의 목적을 위해 설비해 놓은 기계나 장치, 도구 등을 통틀어 이르는 말로 에스컬레이터, 가로등, 보안등 등이 이에 해당된다.

32 표현기법 중 완성될 제품에 대한 예상도로서 실물의 형태나 색채 및 재질감을 실물과 같이 충실하게 표현하는 것을 의미하는 것은?

① 스크래치 스케치
② 렌더링
③ 투시도
④ 모델링

해설
- 스크래치 스케치 : 소묘라는 뜻으로 제품을 분석하는 데 따르는 기본적 사고의 발견을 목적으로 한다.
- 투시도 : 공간이나 사물을 원근법에 의거하여 사진학적 원리로 표현하는 완성예상도이자 직접 물체를 바라보는 것 같이 입체적으로 작성한 도면을 뜻한다.
- 모델링 : 일반적으로 모형을 제작하는 것을 말한다.

33 레이아웃(Layout)에 대한 설명 중 틀린 것은?

① 사진과 그림이 문자보다 강조되어야 한다.
② 시각적 소재를 효과적으로 구성, 배치하는 것이다.
③ 전체적으로 통일과 조화를 고려해야 한다.
④ 가독성이 있어야 한다.

해설 레이아웃이란, 디자인·광고·편집에서 문자·그림·기호·사진 등의 각 구성요소를 제한된 공간안에 효과적으로 배열하는 일, 또는 그 기술을 뜻하는 것으로 종합적인 구성력과 조합능력이 요구된다. 따라서 사진과 그림이 문자보다 강조되는 것은 효과적인 레이아웃이 될 수 없다.

34 검정, 회색, 녹색의 조합이 대표적인 배색이었으며 주로 강렬한 색조와 단순한 디자인을 추구했던 1920년대의 디자인 사조는?

① 아르누보 ② 아르데코
③ 사실주의 ④ 키 치

해설 사조별 색채 특징
• 아르누보 : 파스텔 계통의 부드러운 색조를 주로 사용(금색, 진홍색, 보라)
• 사실주의 : 자연스런 색채, 무겁고 어두운 톤 사용
• 키치 : 보색 대비를 나타나는 현란한 색채

35 다음의 그림과 관련이 있는 것은?

① Symbol ② Pictogram
③ Sign ④ ISOTYPE

해설 픽토그램 : 그림문자
• 국제간의 언어 장벽을 극복, 직감으로 정보를 전달하는 그래픽 심벌
• 단순하면서도 멀리서 잘 보일 수 있어야 한다.
• 색도 절제를 하여 사용해야 한다.

36 다음 디자인의 조건 중 일정한 목적에 도달하는 데 적합한 실용성과 요구되는 기능 충족을 말하는 것은?

① 경제성 ② 심미성
③ 합목적성 ④ 독창성

해설
• 합목적성 : 목적에 얼마나 적합한지의 정도
• 경제성 : 최소한의 비용으로 최상의 디자인을 하는 것
• 심미성 : 형식미에 잘 적합된 아름다움의 정도
• 독창성 : 독창적인 아이디어와 개성으로 디자인 하는 것

37 1980년대 후반에 확산된 에콜로지(Eco-logy) 경향으로 유행한 색은?

① 녹색, 파란색, 사이안(Cyan)의 자연 색조
② 빨강, 검정, 흰색, 노랑의 대비 색조
③ 연보라, 하늘색, 미색, 연분홍의 파스텔 색조
④ 흰색, 검정, 회색의 무채색

해설 에콜로지
원래는 '생태학'이라는 뜻으로, 천연 소재를 주로 사용한 자연 지향적 룩의 총칭이다. 자연스러운 멋을 부각시키기 위해 천연 섬유, 천연 염료로 염색된 소재를 사용하며, 자유스러움과 편안함, 활동성이 강조되는데, 이는 인간과 환경, 패션을 조화시킴으로써 순수성을 회복하려는 시도이다. 내추럴 컬러와 천연 소재를 기본으로 하여 새로운 베이식 스타일로 표현하거나 바랜 듯한 자연스러운 색상과 깊이 있는 브라운, 그레이 그룹과 조화시켜 세련되고 편안한 분위기를 연출하는 것이 특징이다.

38 생태학적 디자인 원리와 거리가 먼 것은?

① 환경친화적인 디자인
② 리사이클링 디자인
③ 에너지 절약형 디자인
④ 생물학적 단일성을 강조하는 디자인

 생태학적 디자인은 합리적이고 기증적인 측면만을 고려한 근대건축의 성향이 오늘날까지 이어져 오면서 현실문제에 대한 해결책과 지향하는 디자인의 영역이자 방법론으로서 지구생태계를 유지하는 모든 자연재료와 가시적인 측면뿐만이 아니라 인공물의 반생태적 경향, 비자연성과 비인간성을 극복하고자 하는 비가시적인 측면 즉, 감성적인 측면까지 고려하여 하나의 전일주의를 지향하는 디자인 개념이다. 따라서 생물학적 단일성을 강조하는 것은 생태학적 디자인 원리와 거리가 멀다.

39 대형 행사장의 색채 계획을 하고자 한다. 컬러를 선정할 때 사용하는 컬러 샘플(Color Sample)의 명도나 채도를 실제보다 낮추어서 고려하는 것이 바람직하다. 이는 무엇 때문인가?

① 동화현상
② 면적효과
③ 색채대비효과
④ 착시효과

 • 면적효과 : 동일한 색이라 하더라도 면적에 따라서 채도와 명도가 달라 보이는 현상. 면적이 커지면 명도와 채도가 증가하고 반대로 작아지면 명도와 채도가 낮아지는 현상이다.
• 동화현상 : 인접한 색들끼리 서로의 영향을 받아 인접한 색에 가깝게 보이는 현상
• 색채대비효과 : 2가지 색이 서로 영향을 미쳐 그 서로 다름이 강조되어 보이는 현상
• 착시효과 : 시각에 관해서 생기는 착각. 착시에는 기하학적 착시, 원근의 착시 외에 가현운동, 밝기나 빛깔의 대비 등이 있다.

40 옥외광고물의 색채설계 시 유의할 사항이 아닌 것은?

① 시인성과 가독성 확보를 우선하여 디자인한다.

② 정보를 자세히 전달하기 위해 강렬한 색채를 사용한다.
③ 교통약자, 노약자 등을 고려한 색채 계획을 한다.
④ 도시경관과 조화되도록 하여 전체적인 질서를 부여한다.

 무조건 강렬한 색채를 사용할 것이 아니라 목적과 의도에 맞고 건물의 외부마감재료 및 주변과 조화를 이룰 수 있도록 색채 계획이 되어야 한다.

제3과목 **색채관리**

41 광택의 평가에 대한 설명 중 옳은 것은?

① 광택은 도막층내 재질의 색소에 관련되는 특성이다.
② 도장면, 타일의 광택에 Gs(75)를 적용한다.
③ 선명도, 광택도는 비교적 저광택도의 표면검사에 이용된다.
④ 광택범위가 넓은 일반적 대상물의 경우 60° 경면 광택도로 측정한다.

 ① 광택은 물체 표면의 물리적 속성으로, 빛을 정반사하는 정도를 나타내는 것으로 물체 표면의 구성 물질·거칠기·형상에 의존한다.
② 도장면, 타일의 광택에 Gs(60), Gs(45)를 적용한다.
③ 선명도, 광택도는 소재의 도형을 비추어 비춰진 도형에 모양의 선명도로 광택을 측정하는 방법이다. 광택은 표면에서 정반사광이나 산란광에 의해 생기는 시각속성으로 설명된다.

광택의 평가
- 변각광도 분포(Goniophotmetric Distribution)
 : 광원의 위치와 시료 면에 대한 입사각을 고정하여 수광기의 회전각과 빛을 받는 양의 관계를 나타내는 것을 변각광도 분포라고 한다.
- 경면광택도(Specular Gloss) : 유리면을 기준으로 측정하는 방법으로, 종이섬유는 85°, 75°이고, 도장 면·타일·법랑 등은 60°, 45°, 금속 고광택도장은 20°이다.
- 선명광택도(Distinctness of Image Gloss) : 소재에 도형을 비추어 비춰진 도형 모양의 선명도로 광택을 측정하는 방법이다.
- 대비광택도(對比光澤度) : 두 개의 다른 조건에서 측정한 반사 광속과 비교하여 나타내는 방법으로 편광 대비광택도 등의 종류가 있다.

- 고압수은등
 수은 증기의 방전을 이용한 방전등의 일종으로, 발광관 내의 수은 증기압을 1기압 정도로 하고, 2중 유리관으로 외기 온도의 영향을 받지 않도록 하고 있다. 광색은 노란색을 띤 파랑으로 저압수은등보다 백색에 가깝다. 또한 연색성이 좋지 못하기 때문에 일반 조명에 적합하지 않으며, 도로나 광장과 같은 장소에 쓰인다.
- 저압수은등
 0.1mmHg 정도의 낮은 기압의 수은증기 중에서 아크방전 의해 생기는 광원을 이용하는 램프이다. 빛은 대부분 파랑, 보라, 초록 등이며 빨강 빛깔은 띠지 않으므로 일반 조명용으로는 적당하지 않으며 의료용, 살균, 광화학 반응 등의 용도에 쓰인다.

42 광원에 대한 설명 중 틀린 것은?

① 백열등은 일반적으로 적외선 영역에 가까운 가시광선의 분광분포 특성을 보인다.
② 텅스텐 할로겐 전구는 금속 할로겐 화합물을 첨가하여 만든 고압수은등이다.
③ 형광등은 형광물질의 종류에 따라 다양한 광원색을 만들 수 있다.
④ 발광다이오드는 전장발광의 원리로 빛을 방출한다.

 ② 텅스텐 할로겐 전구는 금속 할로겐 가스 속에 텅스텐 필라멘트를 사용하는 백열 램프로 필라멘트 열에 의해서 빛이 생성되는 방전램프이다. 텅스텐램프가 고열에서 필라멘트 금속이 증발하여 효율을 떨어뜨리는 데 반해 이 램프는 할로겐의 작용으로 전구의 효율을 그대로 유지시키기 때문에 일반 텅스텐램프보다 비교가 되지 않을 정도로 오랫동안 그 성능을 발휘한다. 야외 촬영 시 많이 쓰이는 조명도구는 일반적으로 3,200K의 색온도를 가지고 있다.

43 도장하고자 하는 표면에 도막을 형성시켜 안료를 고착시켜주는 역할을 하는 것은?

① 컬러런트 ② 염 료
③ 전색제 ④ 컴파운드

③ 전색제(Vehicle, 展色劑)
도료 속에서 안료를 분산시키는 액체상의 성분으로 도장하고자 하는 표면에 도막을 형성시켜 안료를 고착시켜 주는 역할을 한다. 전색제의 종류에는 천연수지(아마인유, 콩기름, 동유, 옻, 합성 건성유 등), 셀룰로스 유도체(나이트로셀룰로스, 아세틸셀룰로스 등), 수용성 화합물(폴리비닐알코올, 카세인 등) 등이 있다.
① 컬러런트(착색제, Stain, 着色劑) : 염료 또는 안료 등을 사용하여 착색할 때의 염색제로 스테인이라고도 하며 전색제, 플라스틱, 고무, 종이, 섬유, 가죽 등을 착색하는 데 사용하는 물질의 총칭을 말한다. 공업용, 현미경용, 생물용으로 구분된다. 염료, 안료를 용해하는 종류에 따라 유성 착색제(오일스테인), 알코올성 착색제, 래커 착색제, 수성 착색제 및 화학성 착색제의 5종류가 있다.
② 염료(Dye) : 물 및 대부분의 유기용제에 녹아 섬유에 침투하여 착색되는 유색물질을 말하며 천연염료와 인조염료로 나뉜다.

④ 컴파운드(Compound, 화합물)
- 플라스틱의 성형 가공을 용이하게 하기 위한 혼합 첨가제이다.
- 인쇄잉크에 혼합하여 사용하는 조제(助劑)의 한 가지로, 잉크가 종이에 잘 묻도록 하며 뒤묻음, 피킹(Picking) 등을 방지하는 역할을 하는 물질. 이러한 조제로는 왁스(Wax)·그리스(Grease)·소프오일(Soap Oil) 등을 주로 사용한다.
- 연마재나 충전재로서 쓰이는 가소성 또는 반유동성의 배합품. 본래는 화합물, 합성물의 의미이다.

44 작은 CMYK 하프톤 점들을 사용하여 세부 이미지를 표현할 수 있으며, 점들의 크기보다는 수를 변화시켜 색조를 표현하므로 출력된 이미지는 질적 저하 없이 생산성을 향상시킬 수 있는 방법은?

① FM스크리닝
② 매트릭스
③ 프로파일
④ 슈퍼샘플링

해설 컬러 및 이미지 조정
- 슈퍼샘플링(Super Sampling) : 아날로그 시그널 범위를 최종 디지털 시그널에 필요한 단계보다 광범위하게 양자화하거나 차단하는 것으로 디지털 카메라에서 슈퍼 샘플링을 하면 어두운 톤이 확장되어 섀도의 디테일이 향상된다.
- 앨리어싱(Aliasign) : 비트맵으로 이루어진 이미지의 곡선, 사선 부분 등이 계단식으로 처리되는 것을 말하며, 저해상도의 이미지에서 나타난다.
- 안티앨리어싱(AntiAliasing) : 이미지의 질을 높이기 위해 곡선이나 사선 부분의 경계 부분에 중간 톤의 픽셀을 추가하여 자연스럽게 보이도록 하는 것을 말한다.
- 보간법(인터폴레이션, Interpolation) : 포토샵 등의 영상 및 색채 관련 프로그램에서 주어진 영상의 크기가 작아 영상을 키울 때 격자가 생겨 계단현상이 생기는 것을 방지하기 위해 사용하

는 기술이다. 주로 어떤 이미지를 픽셀들을 추가시킴으로써 리샘플링하는 것을 말하고 과도한 보간법은 경계가 흐려지고, 초점이 흐려지는 결과를 초래한다.
- 블러링(Blurring) : 영상의 세세한 부분을 제거하여 초점을 흐리게 하거나 배경을 어둡게 하는 것, 마스크의 값이 크면 클수록 블러링의 효과는 커지며 계산시간도 증가한다.
- 샤프닝(Sharpening) : 블러링의 반대이고, 영상의 세세한 부분을 더욱 강조하는 효과를 갖게 하는 것이다. 샤프닝은 경계부분 대비 효과를 증대시키고 영상을 획득하는 경우에서 애매모호할 경우 사용한다.
- 미디언 필터링(Median Filtering) : 전송되는 도중 잡음과 섞이거나 시스템의 다른 요소에 의해 왜곡될 수 있는 경우 사용되는 것이다. 잡음 제거를 위한 저주파 통과 필터는 가우시안 잡음을 제거하는 데 적합하지만 임의의 임펄스 잡음(0 or 255)을 제거하기에는 적합하지 못하다.
- 저주파 필터링(Low-Pass Filtering) : 저주파를 보존하면서 고주파를 약화시키는 디지털 필터, 이 필터는 영상을 부드럽게 만들거나 흐리게 만든다.

45 물체색은 광원과 조명방식에 따라 변한다. 이와 관련한 설명이 옳은 것은?

① 동일 물체가 광원에 따라 각기 다른 색으로 보이는 것을 광원의 연색성이라 한다.
② 모든 광원에서 항상 같은 색으로 보이는 현상을 메타머리즘이라고 한다.
③ 백열등 아래에서는 한색계열 색채가 돋보인다.
④ 형광등 아래에서는 난색계열 색채가 돋보인다.

해설 연색성은 시험광원의 연색성이 좋을수록 평균연색지수가 10에 가깝게 된다. 연색지수란 색온도가 광원의 색을 나타내는데 비해 연색지수는 시험광

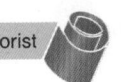

이 얼마나 기준광과 비슷하게 조사되는가를 나타내는 지수이다. 각 광원의 연색지수 Ra는 정해진 샘플 8색에 대하여 측정하여 표시된다.

② 분광반사율이 다른 두 가지 물체가 특정광원 아래서 같은 색으로 보이는 것을 메타머리즘 (Metamerism, 조건등색)이라고 말한다.

③ 백열등 아래에서는 난색계열 색채가 돋보인다. 백열등은 장파장 계열의 빛을 방출하여 물체에 붉은색이 가미되어 보인다.

④ 형광등 아래에서는 한색계열 색채가 돋보인다. 형광등은 단파장 계열의 빛을 물체에 방출하여 물체에 푸른색이 가미되어 보이는 특성을 지니고 있다.

아이소머리즘(Isomerism, 무조건등색)
분광반사율이 완전히 일치하여 어떤 조명아래에서나 어떤 관찰자가 보더라도 같은 색으로 보이는 두 색은 아이소머리즘 관계에 있다고 말한다. 이를 무조건 등색, 아이소머릭매칭(Isomeric matching)이라 한다.

46 CCM 시스템을 이용하여, 최소 2개 이상의 기준 광원하에서 기준샘플과 동일해 보이는 색을 만들기 위한 색료 조합을 예측하고자 할 때 CCM 시스템에 반드시 포함되어야 하는 요소가 아닌 것은?

① 최적의 컬러런트 조합
② 컬러런트 데이터베이스
③ CIE 표준광원 연색 수 지수 계산
④ 광원 메타머리즘 정도 계산

해설 CCM(컴퓨터 자동 배색)시스템은 각 색료들의 분광학적인 특성을 분석하여 입력하고 발색을 원하는 색채샘플의 분광반사율을 입력하면, 그 색채에 대한 처방을 자동으로 산출하는 시스템이다. 분광반사율을 기준색과 일치시키므로 광원이 바뀌어도 무조건등색(Isomeric Matching)을 할 수 있게 된다. 그러므로 동일 물체가 광원에 따라 각기 다른 색으로 보이는 광원의 연색성이나 환경의 지배를 받지 않는다.

CCM의 장점
• 조색시간 단축
• 색채품질관리
• 다품종소량에 대응
• 메타머리즘 예측
• 고객의 신뢰도 구축
• 원가절감과 소재변화에 따른 대응
• 컬러런트 구성의 효율화
• 미숙련자도 조색가능

47 다음의 용어들을 설명한 것 중 틀린 것은?

① dpi – 인치당 점의 수
② lpi – 인치당 선의 수
③ spi – 인치당 스크린의 수
④ ppi – 인치당 픽셀 수

해설 ③ spi – 인치당 샘플 수
dpi, lpi, spi, ppi는 모두 해상도를 나타내기 위한 개념들이다. 1ppi는 1dpi와 비교해서 같은 해상도일 경우 약 1/2에 해당되는 수치이므로 350dpi= 150ppi와 같다.
해상도(Resolution)
데이터의 용량과 관계가 있고, 픽셀 또는 도트의 수가 많을수록 고해상도의 정밀한 이미지를 표현할 수 있다. 단위로는 1인치당 몇 개의 픽셀(Pixel)로 이루어졌는지를 나타내는 ppi(pixel per inch), 1인치당 몇 개의 점(Dot)로 이루어졌는지를 나타내는 dpi(dot per inch)를 주로 사용한다.

48 디스플레이의 일종으로 자기발광성이 없어 후광이 필요하지만 동작 전압이 낮아 소비전력이 적고 휴대용으로 쓰일 수 있어 손목시계, 컴퓨터 등에 널리 쓰이고 있는 것은?

① LCD(Liquid Crystal Display)
② CRTD(Cathode-Ray Tube Display)

③ CRT-Trinitron

④ CCD(Charge Coupled Device)

 ② CRTD(음극선관)

고진공 전자관으로 진공 속의 음극에서 방출되는 전자를 이용하여 영상을 만드는 장치이다. 브라운관이 대표적이고, 전자빔을 이용하여 RGB센서를 출력시켜 이미지를 만드는 방법이다. CRT는 일반 TV과 데스크톱 컴퓨터 모니터 등에 사용되어 왔는데, 풍부한 색감과 넓은 시야각을 가지며 제조공정과 구동방식이 간단하여 가격이 저렴하다. 그러나 전자빔 편향을 이용함에 따라 화상 왜곡 방지 및 포커스 향상을 위해 일정 두께가 필요하고 무거우며 대형화에 어려움이 있다.

③ CRT-Trinitron(트라이나이트론)

일본 소니(Sony)사가 1968년 발명한 새로운 음극선관으로 한 개의 전자총에서 3개의 색인 RGB를 방출하는 방식으로 정밀하면서도 색의 변화 등의 나쁜 영향을 받지 않는다.

④ CCD(Charge Coupled Device, 전하결합소자)

CCD를 이용하여 평판으로 스캔한 자료를 전기 신호로 변환하여 디지털부호로 만든다. 디지털카메라, 비디오카메라, 광학 스캐너에서 이미지를 저장하는 데 주로 사용된다.

49 육안조색에 의한 색채 관측 시 갖추어야 할 환경조건에 해당하지 않는 것은?

① 관측함의 측벽은 N9 이상이 적합하다.

② 관측함은 복수의 표준광원이 있어야 한다.

③ 관측면 바닥은 무광택 무채색 이어야 한다.

④ 바닥면의 크기는 30*40cm 이상이 적합하다.

 관측함의 측벽은 N7이어야 정확한 검색이 가능하다. 검사대는 N5가 적합하다.

육안검색 측정조건

• 직사광선을 피하며 유리창, 커튼 등의 투과색을 피한다.

• 환경 색에 영향을 받지 않아야 한다.

• 자연광은 해 뜬 후 3시간부터 해지기 전 3시간 안에 검사한다.

• 낮은 채도에서 높은 채도의 순서로 검사하는 것이 바람직하다.

• 선명한 색 검사 후는 연한색이나 보색, 조색 및 관찰은 피한다.

• 가능하면 마스크는 광택이나 형광이 없는 무채색이 바람직하고 비교 색에 가까운 명도의 것이 좋다. 또한 검정, 흰색, 회색의 세 가지 마스크를 이용하는 것을 권장하고 있다.

• 대상물과 관찰자 비율은 45°를 이루어야 한다.

• 측정광원은 D_{65}, C광원을 사용하고 조도는 100lx 이상으로 한다. 그러나 먼셀명도가 3 이하의 어두운 색을 검색할 때는 200lx 이상의 조도를 사용한다.

50 다음 중 그래픽 카드의 종류에 따라 변하는 요소가 아닌 것은?

① 최대 해상도(resolution)

② 아날로그 신호화의 처리 속도

③ 재생주기

④ 표현할 수 있는 색채의 수

그래픽 카드는 모니터에서 구현되는 색상과 해상도(화면의 선명한 정도)의 차이에 따라 여러 가지로 구분된다. CGA(Color Graphics Adapter, 컬러 그래픽 카드)는 텍스트 문자와 그래픽 두 가지 모두를 화면에 표시할 수 있지만 텍스트 문자의 해상도가 떨어지고 지원색상 역시 2~4색에 불과했다. CGA의 단점인 적은 색 지원과 낮은 텍스트 문자 해상도를 보완하여 EGA, VGA 등의 향상된 그래픽카드가 개발되었다.

51 다음 중 염료에 대한 설명으로 옳은 것은?

① 가는 분말형태로 매질에 고착된다.

② 페인트, 잉크, 플라스틱 등에 섞어 사용한다.

③ 불투명한 색상을 띤다.

④ 물에 녹는 수용성이거나 액체와 같은 형태이다.

 ①, ②, ③ 모두 안료에 대한 설명이다. 그 중 ②, ③은 무기안료의 특징이다.

염 료

물 및 대부분의 유기용제에 녹아 섬유에 침투하여 착색되는 유색물질을 말하며 천연염료와 인조염료로 나뉜다. 1856년 영국의 퍼킨스(모브 ; Mauve, 보라색)에 의해 처음으로 합성안료가 개발되었다. 천연염료는 대부분 견뢰도가 낮고 색조가 선명하지 않으며, 복잡한 염색법의 필요 때문에 점차 합성염료로 대체되어 오늘날 천연염료는 공예품 등 특수한 용도에만 사용된다. 천연염료에는 식물성, 광물성, 동물성 염료가 있고 합성염료에는 직접염료, 염기성염료, 산성염료, 건염염료, 반응성 염료, 형광염료가 있다.

안 료

안료는 구석기시대의 동물벽화에서부터 사용된 인류의 오래된 색재이다. 산화철, 산화망가니즈, 목탄 등과 낙타의 피와 같은 유기안료까지 여러 가지의 안료가 존재한다. 오늘날에는 합성안료를 많이 사용하고 있으며 반응조건, 건조조건, 희석제의 종류 등에 따라 적착한 안료입자를 형성하는데 안료입자가 작을수록 전체 표면적이 커져서 빛을 더 잘 반사할 수 있지만 동시에 산란도가 커지므로 적절한 입자크기를 유지하도록 한다.

52 국제 산업표준의 디지털 디바이스 프로파일을 규정하고 관리하는 곳은?

① ICC(Interntional Color Consortium)

② ISCC(Inter-Society Color Council)

③ ISO(Interntional Organization for Standardization)

④ ITU(Interntional Telecommunication Union)

 ICC(International Color Consortium, 국제색채협의회)

ICC는 색채표준과 색채프로파일의 운영에 관한 협의를 위한 단체이다. 1993년 어도비(Adobe), 마이크로소프트(Microsoft), 아그파(Agfa), 코닥(Kodak) 등의 8개 회사가 CMS구조와 그 구성요소들의 표준화를 목적으로 설립한 협의회이다.

② ISCC(Inter-Society Color Council, 전미색채협의회)

전미색채협의회로 ISCC-NIST 색명법을 발표하였다. ISCC-NIST 색명법은 일반색의 이름을 부르는 법이다. 먼셀의 색입체에 위치하는 색을 267개의 단위로 나누고, 다섯 개의 명도 단계와 일곱 가지의 색상을 나타내는 기본색과 세 가지 보조색으로 색이름을 부르며, 그들을 수식하는 형용사로 사용한다.

③ ISO(Interntional Organization for Standardi-zation, 국제표준화기구)

이는 지적 활동이나 과학 · 기술 · 경제활동분야에서 세계 상호 간의 협력을 위해 1946년에 설립한 국제기구를 말한다. 제품 생산자나 서비스 제공자가 공산품이나 서비스의 질에 관한 운영체제 혹은 관리체제에 관한 기준체제를 준수하도록 요구함으로써 그 질적 수준이 국제적으로 통용될 수 있도록 인증 제도를 도입하여 운영하고 있다. 관련 분야의 질적 기준체제에 부합되면 국제적으로 통용되는 인증서를 제공한다.

④ ITU(Interntional Telecommunication Union, 국제전기통신연합)

전기통신분야의 발전과 합리적인 사용을 위해 국제 협력을 증진시키고, 전기통신업무의 능률 향상 및 이용 증대를 도모하기 위한 국제연합(UN)의 전문기관이다. ITU의 활동은 범세계적인 전기통신 표준화 추진, 무선 주파수 사용시의 질서유지, 기술 · 조작상의 문제에 대한 연구 및 개선책 마련, 각 나라들의 전기통신체계의 개발지원 등이 있다.

53 다음 중 측색 결과로 얻게 되는 데이터에 대한 설명으로 틀린 것은?

① CIEXYZ : CIE 삼자극치

② CIExy : CIE 1931 색좌표 x, y와 시감반사율 Y

③ CIE1976 L*a*b* : 균등색공간에서 표현되는 측색 데이터

④ CIE L*C*h* : L*은 명도, C*는 채도, h*는 파장

해설 CIE L*C*h* : L*은 명도, C*는 채도, h*는 각 색상 각도를 나타낸다. 빨간색인 +a는 0°는 하고 반시계 방향으로 회전시켜 90°는 노란색인 +b. 180°는 초록색인 −a, 270°는 파란색인 −b

HSV(B) 시스템

먼셀의 기본색상인 색상, 명도, 채도를 중심으로 선택하도록 되어 있다. 프로그램 상에서 H, S, B모드로 선택되게 되는데, H모드는 CIE의 L*C*h*의 방법에 따라 각도로 색상을 표현한다.

• 명도라는 단어 대신 밝기(Brightness)를 써서 HSV 대신 HSB라고도 부른다.

• 색상의 단위들은 0~360°의 범위를 가진다.

• 채도는 컬러의 농도 또는 순수한 정도로 0%는 흰색을 말하고 10%는 흰색을 포함하지 않는 순수한 색이다.

• 명도는 컬러의 밝기 또는 컬러에 포함된 검은색의 양을 말한다. 명도가 0%인 컬러는 완전한 검은색이다.

54 색채의 측정에 관한 설명 중 틀린 것은?

① 색채 측정은 객관적인 색채값의 지정과 관리 측면에서 중요한 역할을 한다.

② 객관적인 색채의 측정은 색채계(Color Meter)를 이용한다.

③ 국제적인 측정표준과 색채 표시기준이 설정되어 있어 이를 기준으로 색채 측정이 이루어진다.

④ 색채보다는 눈으로의 측색이 편차 요인이 없다.

해설 눈으로의 측색 즉, 육안측색은 색채계보다 편차가 크고 오류발생 확률이 높다. 육안측색은 관측조건, 심리적인 요인, 환경적이 요인에 영향을 받고 관측자의 목적과 특성에 따라 색채는 다르게 나타난다.

55 컬러 인덱스(CII : Color Index International)란 무엇인가?

① 안료회사에서 안료의 원산지를 표기한 데이트

② 안료의 사용방법에 따라 분류하고, 안료의 고유 번호를 표기한 것

③ 안료를 판매할 가격에 따라 분류한 데이터

④ 안료를 각각 생산 국적에 따라 분류한 데이터

해설 컬러 인덱스(CII, Color Index International) 공업적으로 제조 · 판매되고 있는 합성염료나 안료를 종속, 색상, 화학 구조에 따라 정리 · 분류한 데이터베이스를 뜻한다. 영국 염색자 학회(the Society Of Dyers and Colourists : SDC)가 1924년에 컬러 인덱스 제1판을 출판한 이후 1952년에 제2판, 1971년에 제3판, 1975년에 그 증보판 전 6권을 출판하였다. 컬러 인덱스는 컬러 인덱스 분류명과 합성염료나 안료를 화학 구조별로 종속과 색상으로 분류하고 컬러 인덱스 번호(Color Index Number : C.I. Number)를 부여하였다. 예를 들면, 상품명 : Sumifix Bri:i−lliant Blue R의 컬러 인덱스 번호로 C.I. Generic Name : C.I. Reactive Blue 19, C.I. Number : 6,120을 부여하는 것이다. 컬러 인덱스에서 얻을 수 있는 정보로는 염료와 안료에 대한 화학적인 구조, 염료와 안료의 활용 방법과 견뢰성, 제조사의 이름뿐만 아니라 판매 업체에 관한 정보도 얻을 수 있다.

56 필터식 색채계의 설명이 옳은 것은?

① 다양한 광원 조건에서의 색좌표를 산출할 수 있다.

② 삼자극치 값을 직접 측정하게 된다.

③ 광원과 시야에서의 색채값을 동시에 산출할 수 있다.

④ 자동배색장치의 색측정 장치로 사용된다.

해설 ①, ③, ④는 분광식 색채계의 특징이다.

필터식 색채계(삼자극치 수광방식, Colorimeter)의 특징

측정이 간편하고 구조가 간단하며 휴대용으로 색채를 생산하는 현장에서 색채 분석 및 색채품질 관리에 용이하기 때문에 많이 활용되고 있다. 그러나 측정된 색채는 해당 광원과 관측자에만 한정되며, 조건등색이나 색료 변화에 따른 대응이 불가능하다. 따라서 필터식 색채계로는 색채 처방을 산출하기 위한 자동배색에 사용될 수 있는 측정데이터를 직접 만드는 것이 불가능하다.

57 연색성과 관련된 설명이 틀린 것은?

① 광원의 분광 분포가 고르게 연결된 정도를 말한다.

② 흑체복사를 기준으로 할 때 형광등이 백열등보다 연색성이 떨어진다.

③ 육류, 소시지 등을 연출할 때는 적색 광원이 적합하다.

④ 연색지수의 수치가 0에 가까울수록 기준광과 비슷하게 물체의 색을 보여준다.

해설 연색지수의 수치가 10에 가까울수록 기준광과 비슷하게 물체의 색을 보여준다.

연색지수

• 색온도가 광원의 색을 나타내는데 비해 연색지수는 시험광원이 얼마나 기준광과 비슷하게 조사되는가를 나타내는 지수이다. 각 광원의 연색지수 Ra는 정해진 샘플 8색에 대해 측정하여 표시된다.

• 7.5R 6/4, 5Y6/4, 5G6/4, 2.5G6/6, 10BG6/4, 5PB6/8, 2.5P6/8, 10P6/8이 이에 해당된다.

• 지수 규정의 기준광원은 흑체를 기준으로 한 3,000K주광을 기준으로 한 6,000K의 두 가지가 있다. 예를 들어, 3,000K인 백열등에 대해서는 3,000K흑체를 기준광원으로 택하게 된다.

연색성 등급

등 급	연색지수
1A	90~100
1B	80~89
2A	70~79
2B	60~69
3	40~59

흑체(Black Body)

에너지를 반사 없이 모두 흡수하는 이론적인 물체로 실제 존재하지 않는 가상의 물체이다. 흑체는 온도가 낮을 때에는 붉은 빛을 띠며, 온도가 올라갈수록 노란색이 되었다가 푸른빛이 도는 흰색이 된다. 따라서 색온도는 실제온도가 아닌 광원의 흑체궤적과 비유한 절대온도 값을 말한다.

58 육안검색 시 주의 사항으로 옳은 것은?

① 작업면의 크기는 적어도 40mm × 50mm 이상인 것이 바람직하다.

② 조명의 균제도는 0.8 이상이어야 한다.

③ 비교하는 색의 명도가 3 이하인 어두운색은 조도를 100lx 이상으로 한다.

④ 자연광일 경우 일출 3시간 후부터 일몰 3시간 전까지의 남쪽 하늘 주광을 통제한 여건에서만 육안검색이 가능하다.

① 작업면의 크기는 적어도 30mm × 40mm 이상인 것이 바람직하다. 작업면의 색은 무광택의 N5의 무채색으로 한다.
③ 비교하는 색의 명도가 3 이하인 어두운색은 조도를 200lx 이상으로 한다. 조도는 50lx를 기준으로 하며, 원칙적으로는 100lx 이상에서 검색한다.
④ 자연광일 경우 일출 3시간 후부터 일몰 3시간 전까지의 북쪽 하늘 주광을 통제한 여건에서만 육안검색이 가능하다. 조명광원은 표준광 D65나 제논 표준백색광원을 사용하며, 먼셀 색표와 비교 검색하기 위해서는 C광원을 사용한다.
• 측정각 : 광원을 0°로 보았을 때 45° 또는 광원과 90° 각을 이루도록 한다. 90°일 경우에는 관찰하는 물체의 표면이 45°를 이루어야 한다.

59 색채의 육안검색 시 주의해야 할 색채 조절의 필수 항목이 아닌 것은?

① 광택의 차이
② 명도의 차이
③ 색상의 차이
④ 채도의 차이

육안관측 시 주의할 점
채도가 강한 색채를 오래 관측하게 되면 그 색의 보색잔상이 남아 색채가 다르게 보일 수 있다. 이것은 우리 눈의 세 종류의 추상체가 독립적으로 감도가 변한다는 폰 크리스(von Kris)의 원리에 따른 것으로 R, G, B 세 종류의 감도 밸런스가 깨지지 않도록 회색을 응시하거나 눈을 감고, 잔상이 사라질 때까지 기다리도록 한다.
육안조색의 표기방법
• 광원의 종류 : 색온도, 조명 방식, 광원의 종류
• 작업면의 조도

• 조명관찰 조건 : 각도, 배경면의 조건(개구색, 물체색의 조건)
• 사용 광원의 성능 : 가시조건 등색지수, 형광조건 등색지수, 평균 연색 평가 수, 최소 특수 연색 평가 수 등
• 기타 소재의 특기사항 : 재질, 광택

60 측색의 기하방식 중 적분구 내벽에 빛을 조사하고 광검출기가 시료를 향하게 하여 반사율을 측정하는 방식은?

① 0° : 45° 지향성 방식
② 45°확산 : 0° 방식
③ 확산 : 확산방식
④ 확산 : 0° 방식

조명 및 수광의 기하학적 조건
조명과 수광방식은 조명각도, 수광 건(빛, 눈)으로 표기하며 많이 사용되는 4가지 규격이 있다.
• 0/45 : 0°(직각) 조명/45° 방향에서 관찰
• 45/0 : 45° 조명/수직방향 관찰
• 0/D : 수직방향 조명/확산 빛 모아서 관찰
• D/0 : 확산조명/수직방향 관찰
• D는 : Diffuse의 약자로 확산조명을 나타낸다.
SCI와 SCE 방식
• SCI(Specular Included) : 표면에서 반사되는 거울 반사광을 포함하여 검출하는 경우를 SCI라고 한다.
• SCE(Specular Exclued) : 거울 반사광을 제외시키고 검출하는 경우를 말한다.

제4과목 색채지각의 이해

61 파장이 동일해도 색의 채도가 높아짐에 따라 색이 달라 보이는 현상(효과)은(는)?

① 색음 현상
② 애브니 효과
③ 리프만 효과
④ 베졸드 브뤼케 현상

해설 애브니 효과는 색자극의 순도(선명도)가 변하면 같은 파랑의 색이라도 그 색상이 다르게 보이는 현상이다. 리프만 효과는 그림과 바탕의 색이 서로 달라도 그 둘의 밝기 차이가 크지 않을 때, 그림으로 된 문자나 모양이 뚜렷하지 않게 보이는 현상이다.

62 다음 중 색에 대한 설명으로 틀린 것은?

① 유채색은 일부 파장만을 강하게 반사하는 선별적 반사를 한다.
② 여러 가지 파장이 고르게 반사되는 경우에 무채색으로 지각된다.
③ 불투명한 물체의 색은 표면의 반사율에 의해 결정된다.
④ 백열전구의 빛은 장파장에 의해 단파장이 상대적으로 강하다.

해설 백열전구는 붉은빛이 나오며 장파장이 강하다. 형광등은 푸른빛이 나오며 단파장이 강하다.

63 인쇄 과정 중에 원색분판 제판과정에서 사이안(Cyan)분해 네거티브 필름을 만들기 위해 사용하는 색 필터는?

① 사이안색 필터
② 빨간색 필터
③ 녹색 필터
④ 파란색 필터

해설 색필터는 들어오는 백색광선 중에서 자신의 색에 해당하는 파장 성분만을 통과시키는 성질을 가지고 있다.

64 다음 중 가법혼색이 아닌 것은?

① 컴퓨터모니터
② 무대조명
③ 전기스탠드
④ 잉크젯 프린터

해설 가법혼색은 빛의 혼합으로 조명, 컴퓨터 모니터가 대표적인 예다. 감법혼색은 색료의 혼합으로 잉크젯 프린터, 물감 등이 대표적인 예다.

65 색의 동화현상에 관한 설명 중 옳은 것은?

① 문양색과 배경색의 차이가 클 경우 더 잘 일어난다.
② 색이 다른 색 위에 넓혀가는 것처럼 보이기 때문에 전파효과라고도 부른다.
③ 색을 느끼는 관찰자의 심리적 태도와는 무관하게 동일하게 일어나는 현상이다.
④ 음성잔상의 일종이라고 할 수 있다.

해설 동화현상을 전파효과 또는 혼색 효과라고도 하며, 줄눈과 같이 가늘게 형성되었을 때 나타난다고 해서 줄눈 효과라고도 한다.

66 차가운 색이나 채도가 낮은 색은 뒤로 물러나는 듯한 성격을 지니고 있다. 이러한 색을 무엇이라고 하는가?

① 팽창색 ② 수축색
③ 진출색 ④ 후퇴색

해설 같은 거리에 위치한 물체가 색에 따라서 거리감이 느껴지기도 하는데 멀리 보이는 색을 후퇴색이라 하며 저명도, 저채도, 한색계열의 색이 후퇴되는 효과가 있다.

67 잔상에 관한 설명으로 옳은 것은?

① 잔상의 출현은 자극의 강도와 지속 시간에 반비례한다.
② 영화필름에서의 영상은 잔상을 이용한 경우이다.
③ 잔상이 원래의 감각과 같은 밝기나 색상을 가질 때 음성잔상이라고 한다.
④ 양성잔상은 원래의 색과 보색관계에 있는 색을 경험하는 것이다.

해설 잔상이란 어떤 색을 응시한 후 망막의 피로현상으로 어떤 자극을 받았을 경우 원 자극을 없애도 색의 감각이 계속해서 남아 있거나 반대의 상이 남아 있는 현상이다. 음성잔상은 원래의 감각과 반대의 밝기나 색상을 띤 잔상으로, 자극이 사라진 뒤에 광자극의 색상, 명도, 채도가 정반대로 느껴지는 현상이다.

68 가법혼색의 설명으로 틀린 것은?

① 병치혼합, 회전혼합도 일종의 가법혼색이다.
② 빛의 혼합과 같이 빛에 빛을 더하여 얻어지는 원리에 의한 것이다.
③ 인상파 화가 세라의 점묘법에 의한 그림의 혼색 효과에서 나타나는 혼색방법이다.
④ 가법혼색은 혼색할수록 점점 어두운색이 된다.

해설 가법혼색은 빛의 혼합으로 혼색할수록 점점 밝아진다.

69 다음 중 채도의 속성으로 구별될 수 있는 색은?

① 흰색 ② 회색
③ 검은색 ④ 노란색

해설 채도는 색의 선명도를 나타내며 순도, 포화도이다.

70 간판 제작 시 글씨를 잘 보이게 할 수 있는 색 활용법으로 가장 적합한 것은?

① 배경색과 글씨색이 유사조화 배색이 되게 한다.
② 배경색과 글씨색의 명도 차를 크게 한다.
③ 배경색과 글씨색이 동일 톤 배색이 되게 한다.
④ 배경색과 글씨색 모두 진출하는 색을 적용한다.

해설 색의 명시도는 같은 조건이라면 채도 차보다는 명도 차가 클 때 명시도는 높아진다.

71 계시대비에 대한 설명으로 옳은 것은?

① 빨간색을 한참 본 후 노란색을 보면 초록 기미를 띤 노랑으로 보인다.

② 배경과 도안의 관계에서 색과 색이 접할 경우에 생기는 대비이다.

③ 명도가 다른 두 색이 서로의 영향으로 밝은색은 더 밝게 어두운색은 더 어둡게 보이는 현상이다.

④ 탁한 바탕색 위에서는 실제 색보다 더 맑게 보인다.

 계시대비는 어떤 색을 잠시 본 후 시간적인 차이를 두고 다른 색을 보았을 때, 먼저 본 색의 영향으로 나중에 본 색이 다르게 보이는 현상이다.

72 교통안전 표지판에 주로 활용되는 색의 성질은?

① 상징성 ② 심미성
③ 운동성 ④ 주목성

 주목성은 사람들의 시선을 끄는 힘으로 시각적으로 잘 뛰어 주목이 되는 것을 말한다. 무채색보다는 유채색이, 한색계보다는 난색계가, 저채도보다는 고채도가 주목성이 높다.

73 무대 위 흰 벽면에 빨간색 조명과 녹색 조명을 동시에 비추면 어떤 색으로 보이는가?

① 흰 색 ② 노란색
③ 회 색 ④ 주황색

 가법혼색 결과 : Red + Green = Yellow, Blue + Red = Magenta, Green + Blue = Cyan. 가법혼색은 빛의 혼합이다.

74 태양빛과 형광등에서 다르게 보이는 물체색이 시간이 지나면서 같은 색으로 느껴지는 것은?

① 명순응 ② 색순응
③ 암순응 ④ 색지각

 색순응은 색광에 대하여 눈의 감수성이 순응하는 과정 또는 그런 상태를 말하는 것으로 조명에 의해 물체색이 바뀌어도 자신이 알고 있는 고유의 색으로 보이게 되는 현상이다. 연색성은 조명이 물체의 색에 영향을 미치는 현상으로 동일한 물체색이라도 조명에 따라 다른 색으로 지각되는 현상이다.

75 다음 중 전기발광과 관련이 있는 것은?

① 구조용 안전신호
② 루시페린(Luciferin)
③ LED(Light Emitting Doode)
④ 개똥벌레

 ② 루시페린(Luciferin) : 생물체가 빛을 내는 데에 관여하는 물질이다. 발광 세포내에 ATP에 의해 활성화되어 활성 루시페린이 되고, 이 활성 루시페린이 루시페라아제의 작용에 의해 산화되어 산화 루시페린이 되면서 화학에너지가 빛에너지로 변하면서 빛을 발하게 된다.

76 태양빛을 프리즘에 통과시켰을 때 나타나는 색띠와 관련 없는 것은?

① 빛의 분산
② 빛의 스펙트럼

③ 빛의 굴절

④ 빛의 간섭

> **해설** 빛의 간섭은 빛의 파동이 잠시 둘로 나누어진 후 다시 결합되는 현상으로 빛이 합쳐지는 동일점에서 빛의 진동이 중복되어 강하게 되거나 약하게 나타나는 현상이다.

77 빛이 거친 표면에 입사되었을 때 여러 방향으로 흩어져 나가는 현상으로, 맑은 날의 하늘이 더욱 파랗게 보이거나 해가 질 때 붉은 노을이 생기는 것을 설명할 수 있는 것은?

① 산 란 ② 반 사

③ 굴 절 ④ 간 섭

> **해설** 저녁노을은 빛의 산란 현상이다. 빛의 굴절은 빛이 다른 매질로 들어가면서 빛의 파동이 진행 방향을 바꾸는 현상이다.

78 색의 진출과 후퇴 효과에 대한 설명으로 옳은 것은?

① 단파장의 색은 장파장의 색보다 후퇴되어 보인다.

② 고명도의 색은 저명도의 색보다 후퇴되어 보인다.

③ 난색은 한색보다 후퇴되어 보인다.

④ 수축색은 일반적으로 진출되어 보인다.

> **해설** 같은 거리에 위치한 물체가 색에 따라서 거리감이 느껴지기도 하는데 멀리 보이는 색을 후퇴색이라 하며 저명도, 저채도, 한색계열의 색이 후퇴되는 효과가 있다.

79 상의 초점이 맺히는 망막의 부위는?

① 동 공 ② 수정체

③ 유리체 ④ 중심와

> **해설** 중심와는 망막 중에서도 상이 가장 정확하게 맺히는 부분이다. 노란 빛을 띠어 황반이라고도 부르며 시역과 색각이 가장 강한 곳이다.

80 파란 바탕 위의 노란색 글씨가 더 잘 보이게 하기 위한 방법으로 적합하지 않은 것은?

① 바탕색의 채도를 낮춘다.

② 글씨색의 채도를 높인다.

③ 바탕색과 글씨색의 명도 차를 줄인다.

④ 바탕색의 명도를 낮춘다.

> **해설** 색의 명시도는 명도 차가 클 때 높아진다.

제 5 과목 **색채체계의 이해**

81 혼색계의 특징으로 올바른 것은?

① 환경을 임의로 설정하여 측정할 수 있다.

② 측색기 등 전문기기를 필요로 하지 않는다.

③ 지각적으로 일정하게 배열되어 있다.

④ 오스트발트, 먼셀, 맥스웰이 크게 발전시켰다.

(Industrial) Engineer Colorist

해설 혼색계는 수치로 구성되어 색의 감각적 느낌이 없고, 지각적 등보성이 없다. 실제 현색계의 색표와 대조하여 차이가 많고 감각적 검사로 반드시 오차가 발생하며, 측색기가 필요하다.

82 다음 중 색채표준의 조건이 아닌 것은?

① 체계적이고 일관된 질서
② 국제적으로 호환되는 기록 방법
③ 특수 안료로의 재현 가능
④ 목적이 범용적이고 실용적

해설 색채표준은 실용성, 재현성, 국제성, 과학성, 규칙성, 기호화 등의 사항이 모두 포함되어야 한다. 색채재현시 특수 안료를 제외하고 일반 안료를 사용하여 만들 수 있어야 한다.

83 다음 설명의 (　)에 들어갈 오방색이 옳은 것은?

> 광명과 부활을 상징하는 중앙의 색은 (A)이고, 결백과 진실을 상징하는 서쪽의 색은 (B)이다.

① A : 황색, B : 백색
② A : 청색, B : 황색
③ A : 백색, B : 황색
④ A : 황색, B : 홍색

해설
• 청색 : 물, 식물 등 생명을 상징하며 동쪽의 색
• 적색 : 생명의 근원으로 태양과 불, 생성과 창조를 상징하며 남쪽의 색
• 흑색 : 겨울과 물, 어두움과 죽음을 상징하며 북쪽의 색

84 먼셀의 균형이론 관점에서 볼 때 가장 이상적인 조화로 묶인 것은?

① 5Y 8/3, 5R 3/7
② 7.5G 6/4, 2.5P 6/4
③ 2.5R 2/2, 5B 5/5
④ 5R 7/5, 5BG 3/5

해설 먼셀 색체계에서 표기법은 H V/C(=색상 명도/채도)이다.

85 P.C.C.S(Practical Color Coordinate System) 색체계의 구성 특징에 대한 설명으로 가장 올바른 것은?

① 명도 기호는 먼셀 색체계의 명도에 맞추어 백색은 9.5, 흑색은 1.5로 하여 총 10단계로 구성
② 물체색을 대상으로 함으로써 색료의 3원색을 기본으로 하여 색상환을 구성
③ 채도는 9단계가 되도록 하여 모든 색상의 최고 채도를 9s로 표시
④ R, Y, G, B, P의 5색상과 각 색의 심리보색을 대응시켜 10색상을 기본 색상으로 구성

해설 P.C.C.S의 색상은 빨강, 노랑, 초록, 파랑 4가지를 기준으로 색상 1~24로 색상번호를 부여하였다. 명도는 17단계로 구분된다.

86 오스트발트 색체계의 무채색계열을 나타내는 기호를 순서대로(흰색 → 검정) 나열한 것은?

정답 82 ③ 83 ① 84 ④ 85 ③ 86 ③　　　산업기사 2014년 1회 **151**

① a → b → c → d → e → f → g → h

② h → f → g → e → d → c → b → a

③ a → c → e → g → i → l → n → p

④ p → n → l → i → g → e → c → a

해설 오스트발트 색체계의 명도단계는 이상적인 흰색(W)과 이상적인 검정(B) 사이에 표시 기호로 알파벳을 사용하여 하나씩 건너뛴 a → c → e → g → i → l → n → p의 기호를 붙인 8단계이다.

87 먼셀 기호로 표시할 때 5Y8/10의 설명으로 올바른 것은?

① 색상 5Y, 명도 8, 채도 10

② 색상 Y8, 명도 10, 채도 5

③ 명도 5, 색상 Y8, 채도 10

④ 색상 5Y, 채도 8, 명도 10

해설 먼셀 색체계에서 표기법은 H V/C(=색상 명도/채도)이다.

88 Pantone(팬톤) 색표집에 대한 설명 중 틀린 것은?

① 미국 팬톤사의 자사 색표집이다.

② 도료를 조색하여 만든 색표집이다.

③ 실용과 필요에 따라 제작되어 색의 기본 속성에 따라 배열되어 있지 않다.

④ 기존 4도 인쇄의 단점을 극복하기 위해 개발된 6도 인쇄 시스템인 헥사크로뮴이 있다.

해설 미국의 팬톤사가 인쇄 잉크들을 조색하여 만든 색표집 형태의 표색계이다.

89 다음 중 다양한 색표지의 책을 진열하기 위한 책장의 색으로 가장 적합한 것은?

① 흰 색　　② 노란색

③ 연두색　　④ 녹 색

해설 명시성을 높이기 위해 배경과 명도의 차이를 두면 효과적이다.

90 오스트발트 색상환의 설명으로 옳은 것은?

① 무채색 축을 중심으로 32색상의 등색상 삼각형이 배열된다.

② 헤링의 반대색설에 따라 Yellow, Ultramarine Blue, Rad, Sea Green을 기본 4색으로 한다.

③ 4원색의 중간색을 배열하여 8색을 만들고, 다시 4등분하여 번호를 붙이면 32색이 된다.

④ 중간색은 Orange, Blue, Pink, Green Yellow 이다.

해설 오스트발트 색상환은 중간색은 Orange, Purple, Leaf Green, Turquoise이다. 4원색의 중간색을 배열하여 8색을 만들고, 다시 3등분하여 번호를 붙이면 32색이 된다.

91 KS 계통색이름에서 수식형용사와 약호가 바르게 짝지어진 것은?

① 밝은 – wh
② 연(한) – sf
③ 탁한 – dp
④ 어두운 – dk

해설 밝은 – lt, 연(한) – pl, 탁한 – dl

92 KS 색이름의 설명 중 틀린 것은?

① 유채색의 기본 색이름은 빨강, 주황, 노랑, 연두, 초록, 청록, 파랑, 남색, 보라, 자주이다.
② 무채색의 기본 색이름은 하양, 회색, 검정이다.
③ 주황의 대응영어는 Orange이고, 약호 O로 표기한다.
④ 회색의 대응영어는 Gray이고 약호 Gy로 표기한다.

해설 유채색의 기본 색이름은 빨강, 주황, 노랑, 연두, 초록, 청록, 파랑, 남색, 보라, 자주, 분홍, 갈색이다.

93 먼셀 색체계에서 N5와 비교한 N2의 상태는?

① 채도가 높은 상태이다.
② 채도가 낮은 상태이다.
③ 명도가 높은 상태이다.
④ 명도가 낮은 상태이다.

해설 먼셀의 색체계에서는 무채색을 뜻하는 N(Neutral)을 숫자 앞에 붙여서 N1.5, N2, N3으로 표시한다. 숫자가 작을수록 명도가 낮다. 명도는 색상의 밝고 어두운 정도, 채도는 색의 선명도를 나타낸다.

94 저드(D. JUDD)에 의해 제시된 색채조화의 원리 중 관찰자에게 익숙한 자연 경관의 색을 선택하여 배색하면 조화롭다는 성질을 설명하는 것은?

① 친근성의 원리
② 질서의 원리
③ 유사성의 원리
④ 비모호성의 원리

해설
② 질서의 원리 : 균등하게 구분된 색공간에 기초를 둔 오스트발트 이론에 근거한 것이다.
③ 유사성의 원리 : 배색에 사용되는 색채 상호간에 공통되는 성질이 있으면 조화한다는 이론이다.
④ 비모호성의 원리 : 애매함이 없고 명확한 색의 배색은 조화한다는 원리이다.

95 CIE L*a*b*에 대한 설명으로 옳은 것은?

① a*축은 초록, 파랑을 나타낸다.
② a*축은 빨강, 노랑을 나타낸다.
③ b*축은 빨강, 초록을 나타낸다.
④ b*축은 노랑, 파랑을 나타낸다.

해설 CIE L*a*b*색체계에서 a*는 Red~Green, b*는 Yellow~Blue, L*은 밝고 어두움을 나타낸다.

96 NCS 색표기 S7020-R20B의 설명으로 틀린 것은?

① S7020에서 70은 흑색도를 나타낸다.
② S7020에서 20은 백색도를 나타낸다.

③ R20B는 빨강 80%를 의미한다.

④ R20B는 파랑 20%를 의미한다.

해설 NCS 표기법으로 S7020-R20B는 70-흑색도, 20-순색도, 10-백색도, R30B-색상을 나타낸다. -W(%)+S(%)+C(%)=100이라는 공식에 의거하여 W+70+20=10으로 백색도의 혼합비율은 10이다.

97 수수한 느낌이 가장 잘 표현된 색은?

① 고채도의 난색 계열

② 고채도의 한색 계열

③ 저채도의 난색 계열

④ 저채도의 한색 계열

해설 저채도의 한색 계열은 수수한 느낌과 침착되는 진정 작용을 가진다.

98 CIE 색체계에 대한 설명 중 틀린 것은?

① CIE LAB과 CIE LUV는 CIEXYZ체계에서 변형된 색공간체계이다.

② 색채공간을 수학적인 논리에 의하여 구성한 것이다.

③ XYZ체계는 삼원색 RGB 3자극치의 등색함수를 수학적으로 변환하는 체계이다.

④ 지각적 등간격성에 근거하여 색입체로 체계화한 것이다.

해설 멘셀의 색체계는 지각적 등간격성에 근거하여 색입체로 체계화한 것이다. CIE 시스템은 국제조명위원회가 제정한 표준 측색 시스템이다.

99 오스트발트 색채조화론의 기본 개념은?

① 조화란 유사한 것을 말한다.

② 조화란 질서가 있을 때 나타난다.

③ 조화는 대비와 같다.

④ 조화란 중심을 향하는 운동이다.

해설 오스트발트 색체계정삼각 대칭 구도로 규칙적인 틀을 가지고 있기 때문에 질서 있게 모든 색을 위치시켜 동색조의 색을 선택할 때 매우 편리한 장점을 지닌다.

100 다음 중 관용색-계통색-색의 3속성에 의한 표시가 틀린 것은?

① 와인레드 – 선명한 빨강 – 5R 2/8

② 코코아색 – 탁한 갈색 – 2.5YR 3/4

③ 옥색 – 흐린 초록 – 7.5G 8/6

④ 포도색 – 탁한 보라 – 5P 3/6

해설 와인레드 – 진한 빨강 – 5R 2/8
딸기색 – 선명한 빨강 – 5R 4/14

2014년 제2회 컬러리스트산업기사
기출문제

01 사회 전체 또는 일부계층의 고유하고 특징적인 생활양식을 의미하는 용어는?

① 라이프스타일(Life Style)
② 라이프사이클(Life Cycle)
③ 이미지 맵(Image Map)
④ 마케팅(Marketing)

해설 라이프스타일(Life Style)
생활유형은 그 특성에 따라 특정 문화나 집단의 생활양식을 표현하는 구성 요소 관계가 깊다. 또한 소비자의 가치관을 반영하므로 소비자행동을 결정하는 중요한 지표가 된다.
- 제임스 엥겔스 : '사람이 살아가고 돈을 쓰는 양태'라고 정의
- 윌리엄 레이저 : '사회전체 또는 사회 일부 계층의 차별적이고 특정적인 생활양식'이라고 정의
소비자 생활유형
- 관습적 소비자 집단 : 브랜드를 선호한다.
- 유동적 구매를 하는 소비자 집단 : 충동적인 구매를 한다.
- 합리적 소비자 집단 : 합리적인 구매를 한다.
- 감성적 소비자 집단 : 체면과 이미지를 중시한다.
- 신소비자 집단(젊은층) : 심리적으로 불안정한 집단으로 뚜렷한 구매 패턴이 형성되어 있지 않다.

02 색채와 자연환경과의 관계에 대한 설명으로 틀린 것은?

① 지역색은 한 지역의 정체성을 대변하는 진정한 색채로 볼 수 있다.
② 지역성을 중시하여 소재와 색채를 장식적인 것으로 한다.
③ 그 지역의 기후, 풍토에 맞는 자연 소재가 기본적으로 사용되어야 한다.
④ 기온과 일조량의 차이에 따라 톤의 이미지가 변하므로 나라마다 선호하는 색이 다르다.

해설 지역색은 그 지역의 자연환경과 어울리고 선호되는 색채로 국가나 지방의 특성과 이미지를 부각시키는 색채를 사용되어야 한다. 그러므로 장식적인 것이 아니라 경관(환경)색채와 같은 의미로 보아야 한다. 가령 황토색이 특징적으로 나타나는 지역의 건축 외장에는 황토색 계열을 적용해야 어울리게 된다.
지역색의 대표적인 예는 시드니(항구도시)의 백색, 런던 템즈 강변의 갈색, 우리나라 전통 하회마을의 지붕과 토담색 등이 있다.

03 색채와 시간성, 속도감에 대한 설명이 옳은 것은?

① 시간성, 속도감의 색채지각에는 색상과 채도가 주로 관계하고 명도도 보조적인 역할을 한다.
② 파랑계열은 시간은 길게 느껴지고 속도감은 느리게 느껴진다.
③ 채도가 높은 파랑계열의 운동복은 속도가 높아져 보여 상대편의 심리를 위축시키는 효과를 줄 수 있다.
④ 색채계획 시 지루한 감을 높일 필요가 있을 때에는 파랑계열의 색상을 선택한다.

해설 빨강 계열의 장파장의 속도감은 빠르고, 시간은 길게 느끼게 한다. 파란 계열의 단파장의 속도감은 느리고, 시간은 짧게 느끼게 한다.

04 색채와 모양에 대한 공감각적 연구를 통해 색채와 모양의 조화로운 관계성을 추출한 사람은?

① 이 텐
② 뉴 턴
③ 카스텔
④ 로버트 플러드

해설 색채와 모양에 대한 공감각적 연구를 통해 색채와 모양의 조화로운 관계성을 추구한 사람으로 요하네스 이텐(Johannes Itten) 외 파버 비렌(Faber Birren), 칸딘스키(Kandinsky), 베버와 페흐너(Weber&Fechner)가 있다.
② 뉴턴(Newton) : 분광효과로 발견한 7가지 색을 7음계와 연계
빨강 → 도, 주황 → 레, 노랑 → 미, 녹색 → 파, 파랑 → 솔, 남색 → 라, 보라 → 시

③ 카스텔(Castel) : 색채와 음악과의 관련성에 관한 연구를 통해 음계와 색의 연결
C → 청색, D → 녹색, E → 노랑, G → 빨강, A → 보라
④ 로버트 플러드(Rober Fludd) : 17세기 초엽에 활동했던 신비주의 사상가, 한 개인의 뇌 속에서 작동하는 상상력-이성-기억 사이에 밀접한 연관을 강조

05 초록이 지닌 안전색의 일반적인 의미-사용이 옳은 것은?

① 안전조건 – 의무실
② 화재 안전 – 뜨거운 표면 주의
③ 지시 – 안전복 착용
④ 안전조건 – 사용 후 전원 차단

해설

	의미 또는 목적	사용 보기
초록	안 전	안전 지도 표지 및 안전 유도 표지, 비상구 방향을 나타내는 표지, 대피소 위치 등
	위생, 구호, 보호	위생 지도 표지, 구호 표지, 보호구 상자, 구급 상자 등
	진 행	통행 신호기

안전색의 일반적인 의미
• 빨강 : 방화, 금지 정지, 고도위험
• 주황 : 위험, 항해, 항공의 보안 시설
• 노랑 : 주의
• 파랑 : 지시, 의무적 행동
• 보라 : 방사능

06 제품수명주기(Product Life Cycle) 단계가 옳은 것은?

① 성숙기 → 성장기 → 쇠퇴기 → 도입기
② 도입기 → 성장기 → 성숙기 → 쇠퇴기

③ 도입기 → 성숙기 → 성장기 → 쇠퇴기

④ 쇠퇴기 → 도입기 → 성장기 → 성숙기

 ② 도입기 → 성장기 → 성숙기 → 쇠퇴기
- 도입기 : 제품이나 색채가 시장에 처음 소개되는 단계이다.
- 성장기 : 시장에서 수용이 급격히 증가하는 단계이다.
- 성숙기 : 도입기나 성장기보다 오랜 기간이 지속되는 시기이다.
- 쇠퇴기 : 많은 기업의 신제품으로 인하여 소비자 행동 변화에 영향을 미치는 시기이다.

07 색채와 후각에 대한 설명으로 옳은 것은?

① 순색과 고명도, 고채도의 색은 쓴 냄새가 느껴진다.

② 명도와 채도가 낮은 난색 계열의 색은 향기로운 냄새를 느끼게 한다.

③ 우리는 생활주변의 물건이나 음식의 색에서 냄새를 느끼기도 한다.

④ 딥(Deep) 톤은 얇은 냄새를 느끼게 한다.

 ① 순색, 고명도, 고채도의 색은 향기롭게 느껴진다.
② 명도와 채도가 낮은 난색 계열의 색은 나쁜 냄새를 느끼게 한다.
④ 딥(Deep) 톤은 짙은(=진한) 냄새를 느끼게 한다.

08 다음 중 색채를 상징적 요소로 사용한 사례는?

① 화장품 대리점의 내부 색채를 따뜻한 피부색으로 계획한다.

② 기업의 아이덴티티를 강조하기 위해 하나의 색채로 이미지를 계획한다.

③ 원자력 방사능의 위험표식으로 노랑과 검정을 사용한다.

④ 부드러운 색채 환경을 위해 낮은 채도의 색으로 공공시설물을 계획한다.

 ② CI : 기업을 시각적으로 인지하고 기억하도록 하는 역할을 한다. 색채의 선정에 있어서 특정 색채의 상징적인 내용과 이미지는 기업 이미지와 직결되는 부분이기에 색채의 긍정적인 상징성을 가장 우선적으로 고려하여야 한다.
- 색의 상징 : 하나의 색을 보았을 때 특정한 형상이나 뜻이 상징되어 느껴지는 것으로, 색채는 인간의 풍부한 감성을 대변하는 대표적 시각 언어이다. 색채의 상징에는 국가의 상징, 신분, 계급의 구분, 방위의 표시, 지역의 구분, 기억의 상징, 종교, 관습의 상징이 있다.
③ 원자력 방사능의 위험표식으로 노랑과 보라를 사용한다.

09 톤에 따른 이미지의 연결이 잘못된 것은?

① 덜 톤(Dull Tone) : 여성적인 이미지

② 딥 톤(Deep Tone) : 어른스러운 이미지

③ 라이트 톤(Light Tone) : 어린 이미지

④ 다크 톤(Dark Tone) : 남성적인 이미지

 덜 톤(Dull Tone)
화려하거나 선명하지는 않지만 탁하거나 칙칙하지 않으면서 안정감 있는 고상한 색상이다. 차분한, 둔한, 고상한 이미지를 표현할 수 있다.

톤(Tone) 이미지
- Pale Tone(연한 톤) : 부드러운, 온화한, 여성스러운 이미지
- Deep Tone(진한 톤) : 숙련된, 중후한, 고풍스러운 이미지
- Soft Tone(부드러운 톤) : 부드러운 이미지
- Light Tone(밝은 톤) : 맑고 상쾌한 이미지

10 초록색의 일반적인 색채치료 효과로 옳은 것은?

① 불면증에 효과가 있다.
② 혈압을 높인다.
③ 근육 긴장을 증대한다.
④ 무기력을 완화시킨다.

 색채치료 : 색채의 특성을 이용하여 물리적 · 정신적인 영향을 주어 환자의 상태를 호전시키기 위한 조치를 말한다. 색채 치료의 두 가지 기본색은 빨강과 파랑이다. 빨강과 같은 난색계열은 심장 박동을 빠르게 하고 맥박이 증가하며 활동성이 높아진다. 반면 파랑과 같은 한색계열은 집중력을 증가시키고 심신을 차분하게 하는 효과가 있다.

색 채	치료 효과
빨 강	혈액순환 자극, 적혈구 강화, 혈압 상승, 근육계 영향
주 황	성적 감각 자극, 소화계 영향, 체액 분비
노 랑	정신을 맑게 하는 신경계 강화, 소화계를 깨끗하게 하는 역할
녹 색	심장 기관에 도움, 신체적 균형, 혈액순환, 교감 신경 계통 영향
파 랑	진정효과, 호흡계, 골격계, 정맥계 영향, 자율 신경계 조절 효과
청 록	강장제, 흉부, 면역 성분 강화
남 색	마취성 연관, 구토와 치통
보 라	두뇌와 신경계, 신진 대사의 균형, 불면증 치료

11 색채와 연상언어의 연결이 틀린 것은?

① 빨강 – 위험, 사과, 에너지
② 검정 – 부정, 죽음, 고급
③ 노랑 – 인내, 겸손, 창조
④ 흰색 – 결백, 백합, 소박

해설

색 명	연상언어
빨 강	위험, 사과, 에너지, 정열, 불, 분노
주 황	즐거움, 따뜻함, 기쁨, 가을, 풍부, 건강
노 랑	명랑, 환희, 유쾌, 희망, 바나나, 개나리
연 두	신선, 순진, 친애, 젊은 잔디, 어린이
녹 색	평화, 상쾌, 희망, 안정, 평화, 산, 나뭇잎
청 록	청결, 냉정, 이성, 호수, 심미, 삼림
파 랑	젊음, 차가움, 명상, 바다, 추위, 영원
남 색	공포, 침울, 냉철, 우주, 숭고, 무한
보 라	인내, 겸손, 창조, 우아, 포도, 신비
자 주	애정, 화려, 코스모스, 사랑, 슬픔
흰 색	결백, 백합, 소박, 눈, 순수, 영적인
회 색	평범, 겸손, 무기력, 침울, 쥐, 구름
검 정	부정, 죽음, 고급, 장례식, 죽음, 침묵

12 색채의 기능에 대한 설명으로 틀린 것은?

① 색채에 대한 인간의 의식적 또는 무의식적 반응을 이용하여 색채의 기능적 측면을 활용할 수 있다.
② 안전색은 안전의 의미를 지닌 특별한 성질의 색이다.
③ 색채치료는 색채를 이용하여 건강을 회복시키고 유지하도록 돕는 심리기법 중의 하나이다.
④ 안전색채는 안전표지의 모양에 맞추어서 사용하며, 다른 물체의 색과 유사하게 사용해야 한다.

해설 ④ 안전색채는 전국적으로 공통되는 것이어야 하므로 그 색채와 도형을 산업 안전표지에 관한 규칙으로 정하고 눈에 잘 띄는 안전색채를 사용해야 한다. 한국산업규격에서 사용하는 안전색채는 빨강, 주황, 노랑, 녹색, 파랑, 보라, 흰색, 검정의 8가지이다. 기능적 측면을 갖고 있는 색채는 마케팅이나 광고에서 뿐만 아니라 산업현장에서도 적극적으로 사용되고 있다.

13 다음 중 성별에 따른 색채선호에 대한 설명으로 틀린 것은?

① 여성은 선호하는 색상에 대한 충성도가 낮다.

② 개인의 취향이 반영되기 이전부터 사회적으로 형성된다.

③ 남성보다 여성이 다양한 색을 선호한다.

④ 남성은 비교적 어두운 톤의 청색, 갈색, 회색류를 선호한다.

해설 제품 색채의 선호는 고정된 것이 아니라 신소재, 디자인, 유행에 따라 변화한다. 동일한 제품이라도 남성에 비해 여성은 파스텔톤과 같은 밝은 톤의 난색 계열을 선호하는 경향을 보인다. 즉, 여성은 밝고 맑은 Bright 또는 Pale Tone의 색을 좋아한다.

14 빨간색, 주황색, 연두색 등의 선명한 (Vivid) 색조의 색상을 사용하는 데 있어 부드럽고 유연한 느낌을 주기 위해 가미할 색으로 적합한 것은?

① 검은색

② 흰 색

③ 보라색

④ 파란색

해설 ② 무채색인 흰색은 명도가 높아 부드러운 느낌을 준다.

① 명도가 낮은 검은색은 딱딱한 느낌을 준다.

③, ④ 보라색과 파란색은 빨간색, 주황색, 연두색의 보색 · 근접보색이라 배색 시 강한 자극을 주며 강렬하고 화려한 느낌을 준다.

15 마케팅의 핵심개념과 순환 고리가 옳게 배열된 것은?

① 욕구 → 필요 → 제품 → 거래 → 시장

② 욕구 → 수요 → 시장 → 제품 → 필요

③ 욕구 → 거래 → 제품 → 수요 → 필요

④ 욕구 → 제품 → 시장 → 수요 → 필요

16 마케팅 자극요소(4P)에 해당하지 않는 것은?

① 제품(Product)

② 가격(Price)

③ 유통구조(Place)

④ 선전(Propaganda)

해설 마케팅 자극요소(4P)
• 제품(Product) : 마케팅의 구성요소 중 가장 핵심적인 판매요소이다.
• 가격(Price) : 소비자의 제품 구매 결정에 큰 영향을 끼치며, 기업의 수익을 규정하는 요소이다.
• 유통구조(Place) : 제품이 판매되고 소비되는 장소와 경로, 4P 중에서 한번 결정되면 가장 바뀌기 힘든 구성요소이다.
• 촉진(Promotion) : 제품이나 서비스 등 제품을 판매하고 소비하는 모든 활동이다.

17 소비자가 소비행동을 할 때 제품 및 색채의 선택에 가장 많은 영향을 주는 것은?

① 준거집단 ② 대면집단
③ 가 족 ④ 하위문화

 ② 대면집단(Face to Face Group)
 – 가족, 친구, 이웃, 직장동료 등 접촉빈도가 높은 집단
① 준거집단(Reference Group)
 – 사회구성원의 태도, 의견, 가치관 의사결정 행동 등에 영향을 미치는 집단
 – 한 가지 목적을 가지고 모이는 회원집단 등 비교적 자신의 의사나 행동에 크게 영향을 미치는 집단
③ 가 족
 – 개인의 구매행동에 가장 밀접한 영향을 미치는 중요한 집단
 – 개발한 제품을 가족 중 누가 구입하느냐에 따라 기업이 유통, 경로, 광고, 판촉 등에 대한 마케팅 전략을 적극적으로 수렴, 집행해야 함
④ 하위문화
 – 전체 사회와는 이질적인 사고방식, 행동양식, 생활관습, 종교 등을 지니고 있는 집단
 – 동일문화권의 구성원 중에서 비교적 공통된 생활 및 경험과 상황을 갖는 사람들끼리 유사한 가치관과 라이프스타일을 갖게 되는 것을 의미
 – 상당한 규모의 크기를 이루고 있고 특정제품에 대한 하위시장을 형성

3

18 맛에서 연상되는 색채 이미지의 연결이 틀린 것은?

① 단맛 – Pink
② 짠맛 – Brown
③ 신맛 – Yellow
④ 쓴맛 – Olive Green

 ② 짠맛 : Blue–Green, Gray, White (연녹색, 회색, 그리고 연파랑, 회색, 회색, 흰색의 배색)
모리스 데리베레(Maurice Deribere)의 연구
• 단맛 : Red, Pink(빨강, 주황, 노랑의 배색)
• 신맛 : Yellow, Yellow Green(녹색과 노랑의 배색)
• 쓴맛 : Brown, Maroon, Olive Green(올리브 그린, 갈색, 마루, 파랑의 배색)
• 일반적으로 빨강, 주황과 같은 난색 계열은 식욕을 돋우고 파랑과 같은 한색 계열은 식욕을 감퇴시킨다.

19 안전표지 중 "화기 엄금"의 사용 사례 (형태, 안전색, 대비색의 순)가 옳은 것은?

① 대각선이 있는 원, 빨강, 하양
② 대각선이 있는 원, 파랑, 하양
③ 정삼각형, 노랑, 검정
④ 정삼각형, 빨강, 하양

 안전표지의 의미와 색 배치
• 초록과 하양 대비색 – 안전한 상태
• 노랑과 검정 대비색 – 잠재적 위험 경고
• 빨강과 하양 대비색 – 출입금지
• 파랑과 하양 대비색 – 의무 행동 표지(지시표지)
• 녹색과 하양 대비색 – 안전 조건

20 색채정보 수집 방법 중의 하나로 약 6~10명으로 구성된 소비자와의 지속적인 인터뷰를 통해 색선호도나 문제점 등을 파악하는 것은?

① 실험연구법

② 표본조사법

③ 현장 관찰법

④ 포커스 그룹조사

해설
④ 포커스 그룹조사 : 표적 집단 조사라고 하며 특정 조사 대상자들을 선정한 후 반복적으로 조사를 실시하여 조사하는 방식을 말한다. 대상자들의 생각, 태도, 의향 등을 파악 할 수 있다.
① 실험연구법 : 특정효과를 얻거나 비교를 통한 정확한 정보를 얻고자 할 때 사용하는 방법으로 실험 집단과 통제 집단의 비교를 통해서 측정하는 방법이다.
② 표본조사법 : 색채정보수집에 가장 많이 쓰이는 방법이다. 표본추출방법은 대규모집단에서 소규모집단으로 표본을 추출하고 무작위로 선정하도록 한다.
③ 현장 관찰법 : 조사의 신뢰도를 높이기 위해 소비자의 행동을 직접적으로 관찰하는 방법으로 특정 지역의 유동인구를 분석하거나, 시청률이나 시간, 집중도 등을 조사하는 데 적합하다.

제2과목 색채디자인

21 패션 색채계획 프로세스를 색채정보 분석 – 색채디자인 – 평가 단계로 구분할 때 다음 중 색채정보 분석단계에 속하지 않는 것은?

① 색채계획서 작성

② 컬러트렌드 분석

③ 시장정보 및 소비자 정보 분석

④ 색채(주조색, 보조색, 강조색)결정

해설
주조색, 보조색, 강조색에 대한 색채 결정은 색채디자인 단계에 해당된다.

22 패키지 디자인의 기능과 거리가 먼 것은?

① 신뢰성

② 보호와 보존성

③ 편리성

④ 상품성

해설 패키지 디자인의 기능
• 보호 보존성 : 포장의 기능 기본적인 기능으로 상품과 제품을 보호
• 편리성 : 모든 상품은 운반과 적재가 용이하도록 구조가 간단
• 심미성 : 제품의 용도에 맞는 적절한 아름다움
• 상품성 : 상품이나 제품이 가지는 성격을 잘 표현 (브랜드 아이덴티티의 부각)
• 구매의욕 : 소비자들의 시선을 자극시켜 구매의욕을 높임
• 재활용성 : 환경보존을 위한 재사용, 절감, 재생 부분을 고려

23 형태의 구성요소와 거리가 먼 것은?

① 점

② 선

③ 면

④ 대 비

해설 형태는 우리의 감각 중에서 시각과 촉각에 의해 인식되기 때문에 색과 함께 감각적 경험을 형성하는 데 중요한 요소이다. 일반적으로 형태의 구성요소들은 점, 선, 면, 입체가 있으며 형태는 한 작품의 시각구성을 나타내는 넓은 의미의 단어이다.

24 다음 중 품평할 목적으로 제작하는 것으로 완성예상 실물과 흡사하게 만드는 데 중점을 두는 모델은?

① 아이소타입 모델

② 프로토타입 모델

③ 프레젠테이션 모델

④ 러프 모델

- 아이소타입 모델 : 문자와 숫자를 사용하는 대신에 상징적 도형이나 기호를 조합시켜 보다 시각적인 효과를 위해 직접적으로 나타내는 방식
- 프로토타입 모델 : 실제로 가공 · 제작되는 워킹 모델, 디자인이 결정된 후 제작자가 만드는 완성형 모델
- 러프 모델 : 아이디어의 전개 결과를 모형으로 나타낸 것

25 기호, 선, 점 등을 사용하여 어떤 사건이나 상황의 상호관계 또는 과정, 구조 등을 이해시켜 주는 설명적인 그림으로 도표 또는 도해라고도 하는 것은?

① 일러스트레이션
② 다이어그램
③ 픽토그램
④ 타이포그래피

① 일러스트레이션 : 어떤 의미나 내용을 시각적으로 전달하기 위하여 사용되는 삽화, 사진, 도안 따위를 통틀어 이르는 말.
③ 픽토그램 : 사물, 시설, 행태, 개념 등을 일반 대중들이 쉽게 알아볼 수 있도록 상징적인 그림으로 나타낸 일종의 그림문자
④ 타이포그래피 : 활판으로 하는 인쇄술로 편집 디자인에서 활자의 서체나 글자 배치 따위를 구성하고 표현하는 일

26 유니버설 디자인의 원칙 중 '오류에 대한 포용력'에 해당하는 설명은?

① 사고를 방지하고 잘못된 명령에도 원래 상태로 쉽게 복귀가 가능하게 한다.

② 무의미한 반복동작이나 무리한 힘을 들이지 않고 자연스런 자세로 사용이 가능해야 한다.
③ 이동이나 수납이 용이하고, 다양한 신체조건의 사용자와 도우미가 함께 사용이 가능해야 한다.
④ 서두르거나, 다양한 생활조건에서도 정확하고 자유롭게 사용 가능하게 한다.

②는 '적은 물리적 노력', ③은 '접근과 사용을 위한 충분한 공간', ④는 '사용상의 융통성'에 해당되는 설명이다.
유니버설 디자인 7대 원칙
- 공평한 사용
- 사용상의 융통성
- 간단하고 직관적인 사용
- 정보이용의 용의
- 오류에 대한 포용력
- 적은 물리적 노력
- 접근과 사용을 위한 충분한 공간

27 디자인의 요소 중 기하학적 정의에서 위치만을 가지고 있는 것은?

① 입 체 ② 점
③ 선 ④ 면

'점은 형태가 생성되는 과정에서 가장 단순한 요소로 위치만을 가질 뿐 크기나 면적을 가지지 않는다.

28 빅터 파파넥의 복합기능에 대한 설명으로 가장 부적합한 것은?

① 형태와 기능을 분리시키지 않고 좀 더 포괄적인 의미에서의 기능을 복합기능이라고 규정지었다.

② 복합기능에는 방법(Method), 용도(Use), 필요성(Need)과 같은 합리적 요소들이 포함된다.

③ 복합기능에는 연상(Association), 미학(Aesthetics)과 같은 감성적 요소들은 포함되지 않는다.

④ 특수한 목적을 달성하기 위한 자연과 사회에 대한 의도적인 실용화를 의미하는 것이 텔레시스(Telesis)이다.

해설
- 빅터 파파넥의 기능 구조
디자인은 단순히 미적인 것만 추구하는 것이 아닌 여러 가지 기능을 가지고 환경까지 고려한 디자인을 추구함
- 디자인의 6가지 목적
방법, 용도, 필요성, 텔레시스, 연상, 미학

29 목적과 대상에 따른 색채계획 실무 중 개개의 요소를 표현하고 상징화하기보다는 주변과의 맥락을 우선적으로 고려해야 하는 디자인 영역은?

① 실내 디자인
② 미용 디자인
③ 제품 디자인
④ 환경 디자인

해설 환경 색채를 계획할 때 물리적 개별 요소 각각의 개별성을 강조하게 되면 이는 곧 도시 전체의 보조화와 무질서를 초래하게 되므로 환경의 상호관계성을 이해하며 색채 계획하는 것이 중요하다.

30 모던 디자인의 특징을 옳게 설명한 것은?

① 유기적 곡선 형태를 추구한다.

② 영국의 미술공예운동에 기초를 둔다.

③ 사물의 형태는 그 역할과 기능에 따른다.

④ 1880년부터 1차 세계대전까지의 디자인 사조이다.

해설 모던 디자인
바우하우스 운동을 계기로 하여 전개되어온 기능주의적인 디자인을 말한다. 즉, '모던'이라는 말로 일정한 경향이 제시된 것으로, 보통 단순하고 명쾌한 형태나 기능미를 나타내는 형태 등을 노리는 디자인 경향을 가리킨다.

31 디자인의 원리가 아닌 것은?

① 비 례 ② 파 동
③ 리 듬 ④ 균 형

해설 디자인 원리
- 통일과 변화 : 비례, 변형
- 균형 : 대칭, 비대칭
- 리듬 : 반복, 점이
- 조화 : 유사조화, 대비조화

32 다음 중에서 편집디자인의 구성요소가 아닌 것은?

① 플래닝(Planning)
② 타이포그래피(Typography)
③ 레이아웃(Layout)
④ 다이렉트 메일(Direct Mail)

해설 다이렉트 메일(Direct Mail)
Direct Mail Advertising의 약자로 우편물을 통한 PR활동을 의미한다. 편지, 카드, 카탈로그, 정보 뉴스레터 등 우송이 가능한 인쇄물을 잠재가망고객, 기존고객에게 우편 또는 이메일로 전달하는 프로모션이다. 예를 들어 영업점에서 신상품 소개 편지와 상품·서비스 이용에 대한 감사편지, 고객 불만 사항에 대한 사과편지 등이 대표적이다.

33 1890년경부터 약 20년간 벨기에와 프랑스를 중심으로 전개된 장식미술 운동의 가장 큰 특징은?

① 아방가르드 운동의 하나로 추상주의 예술운동을 대표한다.

② 유기적 형태에서 출발하여 구성적인 자연을 주제로 강한 호소력을 가진다.

③ 반문명, 반합리적 예술운동으로 전통의 권위와 사상에 대립한다.

④ 강렬한 주관과 원색의 색채, 대담한 변형을 통한 개성을 추구했다.

해설 아르누보 특징
• 장식성을 강조한 미술공예운동의 영향으로 탄생된 신예술 운동
• 자연물의 유기적 형태를 빌려 외관, 조명, 실내장식, 회화, 포스터 등 장식 양식
• 인상주의 영향, 환하고 연한 파스텔 계열 색조 유행
• 선과 색채, 면과 형태 유기적 요소 + 장식적 가치 부가 = 종합적 디자인 수단
• 복고주의 장식 탈피, 상징주의 형태와 패턴의 미학

34 타이포그래피(Typography)를 가장 잘 설명한 것은?

① 그림 형태로 이루어진 글자의 조형적 표현

② 광고에 나오는 그림의 조형적 표현

③ 글자에 의한 모든 커뮤니케이션의 조형적 표현

④ 상징에 의한 커뮤니케이션의 조형적 표현

해설 타이포그래피
활판인쇄술이라 번역되듯이 ① 활자를 사용해서 조판하는 일, ② 조판을 위한 식자의 배치, ③ 활판인쇄, ④ 인쇄된 것의 체재 등을 원칙적으로 뜻하는데, 활판인쇄술 또는 그 표현을 대표하는 말이기도 하다. 최근에는 다시 활판이건 아니건 간에 문자의 배열상태를 칭하는 경우가 많고, 나아가서는 레이아웃이나 디자인 등의 동의어로 생각하는 경우가 늘어나고 있다.

35 박람회, 전시회 등의 행사의 종류에 따라 테마를 정하고 그에 따른 색채를 결정하여 표시해 주는 색채는?

① 베이직 컬러　② 악센트 컬러

③ 심벌 컬러　　④ 매치 컬러

해설 전시회 등 캠페인의 주제를 표현하는 색으로 CI 전략의 하나로 채택되는 색채도 심벌컬러의 하나이다. 세계의 국가나 민족에는 사회구조나 관습, 풍토, 신앙 등에 유래하는 심벌 컬러가 존재한다.

36 '형태는 기능에 따른다'라는 말을 한 사람은?

① 모홀리 나기

② 빅터 파파넥

③ 월터 그로피우스

④ 루이스 설리번

해설 루이스 설리번
• 미국 출생의 건축가
• "형태는 기능에 따른다"라는 기능주의 이론으로 시카고파를 형성, 미국 신건축학의 시조
• 건축물은 철저히 그 용도와 기능적인 측면에서의 만족이라는 입장에서 보는 합리주의적 견해
• 대표 건축 작품 : 오디토리움 빌딩, 웨인라이트, 내셔널 파머스 은행, 카슨 피리 스콧 백화점

37 디자인을 평가하기 위한 요건에 포함되지 않는 것은?

① 디자인의 경제성
② 디자인의 독창성
③ 디자인의 탈문화성
④ 디자인의 질서성

해설 굿 디자인은 합리성+심미성+경제성+독창성+질서성이 가장 중요하다.

38 환경색채디자인의 프로세스 중에서 대상물이 위치한 지역의 이미지를 예측 설정하는 단계는?

① 환경요인분석
② 색채이미지추출
③ 색채계획목표설정
④ 배색설정

해설 환경색채디자인 프로세스
㉠ 환경요인분석 : 환경 요소들의 관찰, 촬영, 스케치 자료 등을 근거로 색표화 – 기록, 색채팔레트를 만들어 색채 분포를 파악
㉡ 색채이미지 추출 : 대상물이 위치한 지역의 이미지를 예측 설정
㉢ 색채계획목표설정 : 강조점과 보완점 검토
㉣ 배색유형 선택 : 목표에 가장 합당한 배색유형을 선택
㉤ 배색효과 검토 : 스케치, 투시도, 3D 모형으로 배색효과 및 전체와 부분과의 균형, 설계목표와의 대조 등의 과정 피드백
㉥ 재료 및 색채 결정 : 색채 설계도와 설계표 작성
㉦ 검토 및 조정
㉧ 시공 및 관리

39 디자인 사조와 특징이 옳게 연결된 것은?

① 큐비즘 – 세잔이 주도한 순수 사실주의를 말함
② 아르누보 – 1925년 파리박람회에서 유래된 것으로 기하학적인 문양이 특색
③ 바우하우스 – 1919년 월터 그로피우스에 의해 설립된 조형학교
④ 독일공작연맹 – 윌리엄 모리스와 반데벨데의 주도로 결성된 조형그룹

해설
• 큐비즘 : 입체파. 1907~8년경 피카소와 브라크에 의하여 창시된 20세기의 가장 중요한 예술운동의 하나로 세잔의 3차원적 시각을 통해 표면에 입체적으로 재현하는 것을 목표로 삼고 있는 것이 특징이다.
• 아르누보 : 1890년 벨기에와 프랑스 등을 중심으로 전개되었으며 자연의 유기적 형태를 모티브로 한 장식 미술이다.
• 독일공작연맹 : 1907년 독일 건축가 헤르만 무테지우스를 중심으로 예술가, 건축가, 산업가를 포함한 디자인 진흥 단체이다. 최초로 기계를 인정하여 공업과 수공업을 결합해 규격화된 합리적인 디자인을 추구하였다.

40 다음 중 한국 전통문화의 특성과 가장 거리가 먼 것은?

① 가식이나 꾸밈이 없는 자연스러운 미(美)
② 무리없는 조화와 융통성을 중시하는 균형
③ 절제된 색채 사용과 소박한 색채문화
④ 축소지향의 인위적이고 억제를 통한 건축의 생활미학

 ④는 일본문화의 특성이다.
- 한국문화 : 자연, 무아, 직관, 무작위, 소박, 평범, 대범, 조화, 밝음, 친근, 생동
- 일본문화 : 비애, 숙조, 요염, 세련, 세밀, 단조, 가벼운, 단순 간결함, 축소, 긴축, 엄격

제 3 과목 색채관리

41 다음 중 콘크리트나 모르타르의 마무리 도료에 주로 쓰이는 것은?

① 에나멜도료
② 천연수지도료
③ 합성수지도료
④ 에멀션도료

 ③ 합성수지도료 : 전색제로 셀룰로스 유도체를 사용한 도료의 총칭으로서 도료 중에서 가장 종류가 많고, 합성수지 화학이 진보됨에 따라 새로운 도료가 계속 생산되고 있다. 내알칼리성이기 때문에 콘크리트나 모르타르의 마무리 도료에 쓰인다.
① 에나멜도료 : 유성도료에 수지류를 혼합한 것으로 광택이 강하고, 주로 장식용으로 사용된다.
② 천연수지도료 : 옻나무에서 채취한 수액에 수지와 건성유 등을 배합하여 만든 도료이다. 천연도료이기 때문에 우아하고 부드러운 광택을 나타낼 수 있다.
④ 에멀션도료 : 수성도료 이며 안료에 수용성의 유기질 전색제(카세인, 석고 등)를 배합한 것으로 내수성과 내구성이 약하다.

42 다음 중 육안으로 색을 비교할 경우 관찰자는 누가 가장 좋은가?

① 20대 여성
② 30대 남성
③ 40대 여성
④ 50대 남성

 ① 시감 측색 방법은 관측자의 눈이 정상적일지라도 개인마다 편차가 있으며, 연령에 따라 변한다는 것을 유념해야 한다. 가장 이상적인 연령은 20대 초반이다.
시감 측색 방법
먼셀, NCS, 한국표준색표집 등의 표준색표집을 활용하여 시료를 측색치로 치환하는 방법이다. 시감 측색 방법은 휴대가 간편하고 시간을 절감할 수 있지만, 표준색표의 수에 한계가 있고 조명광원과 관찰자, 조건에 따라 수시로 변하기 때문에 동일한 시료의 색이라도 그 측색이 불완전하다.

43 디지털 CMS에서 프로파일을 이용하여 컬러를 관리할 때 틀린 설명은?

① RGB 컬러 이미지를 프린터 프로파일로 변환하면 원고의 RGB 색 데이터가 변환되어 출력된다.
② RGB 이미지에 CMYK 프로파일을 대입할 수 없다.
③ RGB, CMYK, L*a*b* 이미지들은 상호 간 어떤 모드로도 변환 가능하다.
④ 입력프로파일은 출력프로파일과 동일하게 적용된다.

 디지털 카메라, 스캐너, 모니터, 프린터 등 장치 간의 색상을 통일적으로 관리하며 일반적으로 ICC의 규정을 준수하는 프로파일을 사용한다.
CMS(Color Management System)
입력에서 출력에 이르기까지 색 공정에서 컬러 재현의 일관성을 확보하기 위한 시스템

44 모니터나 프린터, 인터넷을 위한 표준 RGB 색공간을 지칭하는 용어는?

① BT. 79 ② NTSC
③ sRGB ④ Adobe RGB

 sRGB
1996년에 미국의 컴퓨터 기업인 마이크로소프트와 HP가 협력하여 만든 모니터 및 프린터 표준 RGB 색 공간이다. 상당히 좁은 Color Space를 가지고 있어 색과 색을 구분할 수 있는 분해능(Resolution)이 좋은 장치에서 약점이 있고, 후보 정시 표현할 수 있는 Color Space가 좁다보니 내가 원하는 색으로 표현이 안 될 수도 있다. 대부분의 모니터들이 sRGB를 적용하여 제작되었고, 우리가 보는 웹들도 대부분 이 규약을 적용하고 있다.
① BT. 79 : HDTV의 컬러테이블을 말한다. ITU-R(International Telecommunication Union -Radio Communication, 국제전기통신연합 -무선통신위원회)에서 추천하고 있는 규격으로 사람 눈의 시감도가 가장 높은 G(녹색)성분을 약 70%의 비율로 하고, R(빨강)와 B(파랑)성분을 각각 20% 및 10%씩을 합하여 송신하고 있다.
② NTSC : 미국의 NTSC(National Television System Committee)가 1953년에 연방통신위원회(FCC)의 승인을 얻어 1954년부터 정식 방송한 컬러TV 방식이다. 우리나라는 1980년 6월에 체신부가 이 방식으로 결정했다. 주사선 수는 525, R·G·B 신호를 휘도신호와 색신호로 변환한 뒤 색신호를 휘도신호에 다중하는 방법을 채용하고 있다.
④ Adobe RGB : Adobe사가 1998년도에 만든 Color Space로 주로 Cyan과 Green의 Hue 표현력을 증가하기 위한 목적으로 만들어졌다. 즉, sRGB보다 훨씬 풍부한 색영역을 포함하고 있어 Cyan과 Green의 색 재현과 Orange의 하이라이트 영역의 색재현은 월등하게 높다. 사진인쇄나 출판 등에 주로 사용된다.

45 다음 중 염료(Dye)를 이용해 착색하고자 할 때 적합하지 않은 소재는?

① 종 이 ② 가 죽
③ 피 부 ④ 플라스틱

 염 료
염료란 물·기름에 녹아 섬유 물질 또는 가죽과 같은 분자와 결합하여 착색하는 색을 가진 유색물질을 말하며 천연염료와 인조염료로 나뉜다. 이러한 염료는 마찰이나 세탁, 습기에 대하여 대체적으로 안정적인 성질을 지니고 있으며, 물체 표면에 착색되는 안료의 특성과는 다른 것으로 구분된다.

46 다음 중 광원의 연색성 등급 1A의 연색지수는?

① 40~59
② 60~69
③ 80~89
④ 90~100

연색지수는 인공광원이 얼마나 기준광과 비슷하게 물체의 색을 보여주는가를 나타낸다. 연색지수가 10에 가까울수록 연색성이 좋다.
연색성
동일한 물체라도 조명의 분광분포가 달라지면 물체는 다른 색을 띠게 된다. 이와 같은 물체의 색 인식에 있어 영향을 주는 광원의 특성을 말한다.

47 다음 중 CCM의 적용 방법에 대한 설명으로 틀린 것은?

① 각 색료별, 농도별로 실제 샘플을 만들어 분광 광도계로 측정 후 데이터베이스를 만든다.
② 초기 육안으로 필요한 색료들을 추정한 후 레시피 알고리즘을 통해 각 색료의 농도 계산을 수행한다.

③ 초기 레시피에 의한 결과색을 측정한 후 측정색과 목표색의 차이를 계산한다.

④ 보정 계수를 레시피 예측 알고리즘에 반영하여 수정된 레시피를 제안한다.

해설 CCM(Computer Color Matching System)
컴퓨터 배색 장치란 각 색료들의 분광학적인 특성을 분석하여 입력하고 발색을 원하는 색채샘플의 분광 반사율을 입력하면, 그 색채에 대한 처방을 자동으로 산출하는 시스템을 말한다. 이렇게 함으로써 광원이 바뀌어도 무조건 등색(Isomeric Matching)을 할 수 있게 된다. 분광광도계와 컴퓨터의 관리 소프트웨어를 통하여 색을 분석하고 예측, 배합을 할 수 있는 것을 말한다.

48 조색 후 기준색과 시료색상과의 색상 비교에 대한 설명이 틀린 것은?

① 표준광원이 내장된 라이트 박스를 활용한다.

② 자연광에서는 동일한 위치에 놓고 약 60° 각도에서 본다.

③ 시료면과 표준면은 서로 인접하게 배치하거나 사이를 두고 나열한다.

④ 비교 색상과의 면적대비도 고려하여야 오차를 줄일 수 있다.

해설 물체와 관찰자의 측정각은 45° 각도에서 관찰해야 한다. 즉, 광원을 0°로 보았을 때 45° 또는 90° 각을 이루도록 한다. 90°일 경우에는 관찰하는 물체의 표면이 45°를 이루어야 한다.
육안조색의 조건
• 관찰시야는 2° 시야 또는 10° 시야로 규정한다.
• 측정 광원은 표준광 D₆₅을 기준으로 한다. 먼셀 색표와 비교 검색하기 위해서는 C광원을 사용한다.

• 조도는 50lx를 기준으로 하며, 원칙적으로는 100lx 이상으로 한다. 단, 먼셀명도 3 이하의 어두운색을 검색할 때는 200lx 이상의 조도를 사용하고 조명의 균제도는 0.8 이상인 것이 바람직하다.
• 직사광선을 피하며 유리창, 커튼 등의 투과색을 피한다.
• 자연광은 해 뜬 후 3시간부터 해 지기 전 3시간 안에 검사한다.
• 가능하면 마스크는 광택이나 형광이 없는 무채색이 바람직하고 비교 색에 가까운 명도의 것이 좋다.

49 다음 중 CCM의 이점이 아닌 것은?

① 아이소메트릭 매칭이 가능하다.

② 조색시간이 단축된다.

③ 정교한 조색으로 물량이 많이 소모된다.

④ 초보자라도 쉽게 배우고 조색할 수 있다.

해설 CCM의 이점
• 다품종 소량 생산에 유리하다.
• 적절한 사용으로 배색처방, 색상측정, 품질관리 등에 소모되는 시간이나 비용을 절감할 수 있다.
• 메타머리즘 현상을 예측할 수 있다.
• 컬러런트 구성의 효율화를 꾀할 수 있다
• 원가절감과 소재변화에 따른 대응을 할 수 있다.
• 고객의 신뢰도를 구축할 수 있다.

50 Full HD TV에서 사용되는 화면의 가로 세로 픽셀 수는?

① 800×600

② 1,024×768

③ 1,920×1,800

④ 2,600×1,800

 1,920×1,080으로 전체 픽셀의 개수는 2배나 된다. 같은 42인치 사이즈에서 비교하면 Full HD TV가 HD TV보다 화면의 수도 많고 픽셀 사이즈가 더 작다. HD TV의 경우 화면을 보여주는 패널의 해상도가 1,280×720 또는 1,366×768이다.
픽셀(Pixel)
화소라고도 하며, 디지털 이미지의 최소 단위이다. 픽셀의 수가 많을수록 고해상도의 이미지를 표현할 수 있다.

51 CCM 조색을 위한 분광 광도계의 측색 범위는?

① 380~780nm
② 480~780nm
③ 580~780nm
④ 680~780nm

 물체에서 반사된 빛을 가시광선 영역으로 측정하도록 설계되었다.

52 다음 중 CCM(Computer Color Match-ing)에 관한 설명은?

① 모니터의 휘도가 입력에 비례하지 않는 것을 보정하기 위한 것이다.
② 조명이나 주위 환경의 변화에 따라 색채가 다르게 보이는 현상을 설명하는 것이다.
③ 색역이 다른 두 장치에서 장치 간의 색 매핑(Color Mapping)에 대한 것이다.
④ 정확한 조색을 위해 아이소머리즘을 실현하기 위한 시스템이다.

CCM(Computer Color Matching System)
컴퓨터 배색 장치란 각 색료들의 분광학적인 특성을 분석하여 입력하고 발색을 원하는 색채샘플의 분광 반사율을 입력하면, 그 색채에 대한 처방을 자동으로 산출하는 시스템을 말한다. 이렇게 함으로써 광원이 바뀌어도 무조건등색(Isomeric Matching)을 할 수 있게 된다.
① 모니터 캘리브레이션을 말한다.
② 컬러 어피어런스(Color Appearance) 현상을 설명한 것이다.
③ 색 매핑(Color Mapping) : 색 영역을 달리하는 장치들의 색 재현 공간을 조정하여 재현 가능한 색으로 변환시켜주는 작업이다.

53 색이 제시 조건이나 재질 등의 차이에 따라 변화를 보이는 주관적인 색의 현상을 무엇이라고 하는가?

① ICM File 현상
② 색영역 매핑 현상
③ 디바이스의 특성화
④ 컬러 어피어런스

① ICM File : ICC(International Color Consortium)가 국제산업표준으로 정하여 디지털 색채 관련 디바이스 제조업체에서 널리 사용되고 있는 파일로, 디지털 색채 관련 응용 소프트웨어 또는 스캐너, 모니터, 컬러 프린터 등과 같은 디바이스에서 사용되는 프로파일을 포함한다.
② 색영역 매핑 : 색역이 다른 두 장치 사이의 색채를 효율적으로 대응시켜 색채 영상이 같은 느낌이 나도록 조절하는 기술을 말한다.
③ 디바이스의 특성화 : 다양한 종류의 매체들에서 사용되는 색공간들을 특징지어 주어 서로의 색채 정보의 호환을 원활하게 해 주는 매개를 하는 CIE XYZ 색공간과 각 디바이스들의 RGB 또는 CMY 색채계를 연결시켜 주는 것을 말한다.

54 색채측정기에 대한 설명 중 틀린 것은?

① 색채측정기의 사용 목적은 색채관리를 보다 객관적이고 과학적으로 하자는 것이다.

② 색채측정기는 크게 두 가지 종류로, 필터식 색채계와 분광식 색채계로 구분된다.

③ 산업표준에 따라 색차식을 선택하여 더욱 정밀하게 관리한다.

④ 색채 측정값은 표준관측자를 제외한 측정 광원과 수광방식에 따라 색값의 차이가 난다.

 ④ 색채 측정값은 조명의 각도와 수광방식에 따라 다르게 나타난다. 조명과 주광조건은 '조명각도/구광조건'의 형식으로 표기한다. 그러므로 관측방향에 대해서도 정해진 규정으로 측정해야 한다.
측색기를 사용하는 장점
• 객관적 데이터 확보
• 측정환경의 표준화
• 측정 데이터의 편견 제거
• 개인적인 성향 배제
• 기준색과 시료색의 차이 분석
• 데이터의 보관

55 다음 중 색온도가 가장 높은 것은?

① 태양(정오)

② 태양(일출, 일몰)

③ 맑고 깨끗한 하늘

④ 약간 구름 낀 하늘

 ③ 맑고 깨끗한 하늘 : 12,000K, 광원색 : 주광색
① 태양(정오) : 5,000K, 광원색 : 백색
② 태양(일출, 일몰) : 2,000K, 광원색 : 적색
④ 약간 구름 낀 하늘 : 8,000K, 광원색 : 주광색

색온도(Color Temperature)
빛의 색을 측정하고 표현하는 수단으로서, 광원의 실제 온도가 아니다. 이것은 흑체가 각 온도마다 정해진 빛을 내므로 그것과 비교하여 빛의 색을 표현하는 것을 말한다. 온도가 낮을 때는 적외선을 주로 방출하여 눈에 보이지 않으며, 온도가 높아질수록 가시광선이 많아져 색을 띠게 되는데 빨강, 주황, 노랑, 흰색, 파란색조로 변한다. 색온도의 단위는 절대온도 켈빈(K)으로 표기한다.

56 CIE LAB 좌표로 L*=65, a*=30, b*=−20으로 측정된 색채에 대한 설명으로 틀린 것은?

① L* 값이 높은 편이므로 비교적 밝은색이다.

② a* 값이 양(+)의 값을 갖고 있으므로 빨강이 많이 포함된 색이다.

③ b* 값이 음(−)의 값을 갖고 있으므로 파랑이 많이 포함된 색이다.

④ (a*, b*) 좌표가 원점과 가까우므로 채도가 높은 색이다.

④ (a*, b*)의 값이 커질수록 원점(중앙)에서 바깥쪽으로 나가게 되면 이에 따라 채도가 높아진다. (a*, b*) 좌표의 원점(중앙)은 무색이다.
CIE LAB (L*a*b*) 색공간
인간의 색채를 감지하는 노랑-파랑, 빨강-초록이라는 헤링의 반대색설을 기초로 하여 인간감성에 접근하기 위해 연구된 결과로서 색의 오차와 색의 차이를 표현할 수 있다. L*은 시감반사율을 나타낸 것으로 명도에 해당하며, a*와 b*는 색도 좌표를 나타낸다. 즉, L*은 밝고 어둠의 명도 범위를 나타내며, +a*는 빨간색 방향, −a*는 초록색 방향을 가리킨다. 그리고 +b*는 노란색 방향을 −b*는 파란색 방향을 나타낸다.

57 안료의 일반적인 특징에 대한 설명이 옳은 것은?

① 물이나 기름 또는 대부분의 유기용제에 녹지 않는다.

② 표면에 친화성을 갖는 화학적 성질을 가지며 직물 염색용으로 주로 사용된다.

③ 주로 용해된 액체 상태로 사용되며 직물, 피혁 등에 착색된다.

④ 염료에 비해 투명하며 은폐력이 적고 직물에는 잘 흡착된다.

 ②, ③은 염료의 특징을 설명한 것이다. ④는 염료에 비해 불투명하며 은폐력이 크다.

안료(Pigment)의 특징
• 분말 형태를 띠며 불투명하다.
• 소재에 대한 표면 친화력이 없다.
• 별도의 접착제가 필요하다.
• 전색제에 섞어서 도료, 인쇄잉크, 건축재료, 그림물감 등에 사용된다.

염료(Dye)의 특징
• 물이나 유기용제에 용해된다.
• 대부분 액체형태를 띠며 투명성이 높다.
• 표면친화력이 높아 섬유 등에 침투하여 염착시키므로 별도의 접착제가 필요하지 않는다.
• 방직, 피혁, 잉크, 종이 목재 및 식품 등의 염색에 사용된다.

58 기기를 이용한 측색의 결과 CIE 표준 데이터가 아닌 것은?

① HV/C ② Yxy
③ L*a*b* ④ L*C*h

 HV/C은 먼셀 색 표기법이다. H은 색상기호, V는 명도단계, C는 채도단계이다.

CIE(Commission International de l'Eclairage, 국제조명위원회)

빛과 조명분야에서 과학과 기술에 관한 모든 사항을 국제적으로 토의, 정보교환을 하고 표준과 측정 수단 개발과 국제규격 및 각국의 공업규격에 대한 지침을 만들어 내는 국제기관이다. CIE에서는 1931년 가법혼색을 근간으로 XYZ, Yxy, RGB표색계를 개발하려 발표하였으며, 1976년에는 지각적으로 균등한 간격을 가진 색공간을 이용한 CIE LAB, CIE LUV, CIE LCH 표색계를 발표하였다.

59 ISO 2471의 규정에 의한 불투명도에 대한 설명으로 틀린 것은?

① 완전히 불투명한 물체를 10으로 한다.

② Blackback 측정 시에 후면에 덧붙이는 흑체색은 Y값이 18% 이하로 정의되어 있다.

③ 조명수광광학계는 확산조명 · 수직수광으로 정의되어 있다.

④ 시감반사율을 측정가능한 반사율계와 삼자극치 Y에 등가한 필터를 이용하여 불투명도를 측정하도록 정의되어 있다.

 불투명도(종이 뒷받침) : 동일한 시료의 고유 휘도 지수(C) R∞에 대한 종이 휘도 지수(C) R₀의 비율이다. 흑색 공동을 뒷받침으로 댄 낱장 종이의 지수 및 종이의 고유 휘도 지수를 측정한다. 불투명도는 이 두 값의 비로 계산한다.

$$불투명도 = \frac{10R_0}{R\infty}$$

(백분율로 불투명도를 계산한다)

각 면에 대해 평균 불투명도 및 표준편차를 계산한다. 만약 2개의 평균값 차이가 0.2%를 초과하면 시험편의 면을 명기하고 결과를 따로따로 보고하여야 한다. 차이가 없거나 0.2% 이하면, 전체 평균을 보고할 수 있다. 불투명도(Opacity)는 종이나 Pulp 등의 불투명도를 나타내는 정도이다. 완전히 불투명한 물체를 10으로 하고, 물체가 투명에 근접함에 따라 불투명도가 0에 가까워진다.

60 CIE에서 지정한 표준 반사색 측정 방식이 아닌 것은?

① d/0 ② 0/45

③ 0/d ④ 45/D

 CIE 수광 조건

- 0/45(수직 조명/45도 수광) : 시료의 수직면에 조명을 비추고, 45도에서 관측한다.
- 45/0(45도 조명/수직 수광) : 시료에 45도 조명을 비추고, 수직 방향에서 관측한다.
- d/0(확산 조명/수직 수광) : 시료에 분산광을 비추고, 수직 방향에서 관측한다.
- 0/d(수직 조명/확산 수광) : 시료에 수직 방향으로 비추고, 분산광을 관측한다.
- D는 Diffuse의 약자로 확산조명을 의미한다.

제4과목 **색채지각의 이해**

61 색의 온도감에 대한 설명이 틀린 것은?

① 장파장 쪽이 따뜻하게 느껴진다.

② 연두, 녹색, 자주, 보라는 중성색이다.

③ 색의 속성 중 주로 채도에 영향을 받는다.

④ 명도가 높을수록 따뜻하게 느껴진다.

해설 중성색은 명도가 높으면 따뜻하게 느껴지고 명도가 낮으면 차갑게 느껴진다. 따뜻하게 느껴지는 색을 난색이라 하며 빨강, 주황, 노랑 등의 장파장을 가르키며, 차갑게 느껴지는 색을 한색이라 하고 청록, 파랑, 남색 등 단파장의 색상을 가르킨다.

62 흑백의 반짝임을 느끼게 하면 실제 무채색의 자극 밖에 없는데도 유채색이 보이는 현상을 의미하는 것은?

① 순도(Purity)

② 주관색(Subjective Colors)

③ 색도(Chromaticity)

④ 조건등색(Metamerism)

해설 색도는 눈으로 느끼는 색(색감 또는 색자극)으로 색의 측색적인 성질과 밝기에 의해 정해지는데, 그 중에서 밝기를 무시한 색의 성질이다. 조건등색은 빛의 스펙트럼 상태로 분관반사율의 분포가 서로 다른 두 개의 색자극이 광원의 종류와 관찰자 등의 관찰조건을 일정하게 할 때에만 같은 색으로 보이는 경우이다.

63 가법혼색의 혼합결과가 틀린 것은?

① 빨강 + 녹색 = 노랑

② 빨강 + 파랑 = 마젠타

③ 빨강 + 녹색 + 파랑 = 흰색

④ 녹색 + 파랑 = 황록

해설 **가법혼색의 혼합결과**
빨강+녹색=노랑, 빨강+파랑=마젠타, 녹색+파랑=사이안, 빨강+녹색+파랑=흰색

64 다음 중 주목성과 시인성이 가장 높은 색은?

① 빨 강 ② 초 록

③ 파 랑 ④ 보 라

해설 채도가 높고 난색의 경우 주목성이 높다.

65 작은 면적의 회색이 채도가 높은 유채색으로 둘러싸일 때 회색이 유채색의 보색 색상을 띠어 보이는 현상은?

① 허먼 그리드 현상
② 애브니 현상
③ 베졸드 브뤼케 현상
④ 색음 현상

해설 색음 현상은 주위색의 보색이 중심에 있는 색에 겹쳐져 보이는 현상으로 괴테 현상이라고도 한다. 애브니 효과는 색자극의 순도가 변하면 같은 파장의 색이라도 그 색상이 다르게 보이는 현상이다.

66 다음 중 컬러인쇄, 사진 등에 사용되고 있는 색료의 3원색이 아닌 것은?

① Magenta ② Yellow
③ Blue ④ Cyan

해설 색료의 3원색은 Magenta, Yellow, Cyan이고, 색광의 3원색은 Red, Blue, Green이다.

67 빨강(5R 4/14) 바탕 위에 파랑(5B 4/8)이 놓여 있을 때 나타나는 대비현상 중 가장 뚜렷한 것은?

① 색상대비, 명도대비
② 색상대비, 채도대비
③ 보색대비, 명도대비
④ 보색대비, 채도대비

해설 보색은 색상환에서 가장 멀리 있는(마주보는) 색으로 서로 혼합했을 때 무채색이 되며 R의 보색은 BG이다.

68 눈의 구조 중에서 빛 에너지가 전기화학적 에너지로 변환되는 곳은?

① 각 막
② 수정체
③ 망 막
④ 시신경 섬유

해설 망막은 안구벽의 가장 안쪽에 위치한 투명하고 얇은 막으로서 시신경이 분포되어 있는 보직이다. 시신경 세포가 있어 가시광선의 에너지를 생체 내에서 사용할 수 있는 전기 신호로 변환하는 역할을 하며, 카메라의 필름에 해당되는 부분이다.

69 색유리판을 여러 장 겹치는 방법의 혼색에 관한 설명 중 옳은 것은?

① 인쇄잉크의 혼색과 같은 원리이다.
② 컬러 모니터의 색과 같은 원리이다.
③ 병치가법혼색과 유사하다.
④ 무대조명에 의한 혼색과 같다.

해설 물감, 페인트, 인쇄잉크의 색료 혼합을 감법혼색이라 한다. 컬러 TV, 조명은 빛의 혼합인 가법혼색이다.

70 다음 중 우울증 환자에게 가장 적합하지 않은 색은?

① 난색 계열
② 원색 빨강
③ 원색 노랑
④ 한색 계열의 회색

 해설 색채치료는 질병을 국소적으로 보지 않고 전체적으로 자연 치유력을 높이는 보완 치료법으로 과학적인 현대의학의 장점을 살리는 동시에 자연적인 면역력을 증강시키는 방법이다.

71 전구나 불꽃처럼 발광을 통해 보이는 색의 현상은?

① 흡수색　　② 공간색
③ 광원색　　④ 물체색

 해설 광원색은 자연광과 조명 기구, 백열등, 형광등, 네온사인에서 볼 수 있는 광원에서 나오는 빛이 인식되는 색이다. 고유색에 영향을 주기도 하며 그 자체가 지닌 색을 광원색이라고 한다.

72 물리적, 생리적 원인에 따른 색채지각 변화에 대한 설명 중 옳은 것은?

① 망막의 지체현상은 약한 빛 아래서 운전하는 사람의 반응 시간을 길게 만든다.
② 빛 강도가 해질녘의 경우처럼 약할 때는 망막의 화학적 변화가 급속히 일어나 시자극을 빠르게 받아들인다.
③ 망막 수용기에 의해 지각된 색은 지배적 주변상황에서 오는 변수에 따라 모든 사람이 동일한 반응을 보인다.
④ 빛의 강도가 주어진 최소 수준 아래로 떨어질 경우 스펙트럼의 단파장과 중파장에만 민감한 추상체가 작용하기 시작한다.

73 빨간색을 한참 응시한 후 흰 벽을 보았을 때 청록색이 보이는 것처럼 느끼는 현상은?

① 명도대비
② 채도대비
③ 양성 잔상
④ 음성 잔상

 해설 음성 잔상은 원래의 감각과 반대의 밝기나 색상을 띤 잔상으로, 자극이 사라진 뒤에 광자극의 색상, 명도, 채도가 정반대로 느껴지는 현상이다.

74 동화현상에 대한 설명이 틀린 것은?

① 인접한 색들이 서로의 영향을 받아 닮은 색으로 보이는 현상이다.
② 주로 음성적 잔상과 관련되어 설명된다.
③ 복잡하고 섬세한 무늬에서 주로 나타난다.
④ 전파효과, 혼색효과, 줄눈효과라고도 한다.

해설 동화현상은 인접한 색의 영향을 받아 인접 색에 가까운 색으로 보이는 현상이다. 음성 잔상은 원래의 감각과 반대의 밝기나 색상을 띠는 현상이다.

해설 빛의 강도가 주어진 최소 수준 아래로 떨어질 경우 스펙트럼의 단파장과 중파장에만 민감한 간상체가 작용하기 시작한다.

75 같은 조건의 명도와 채도를 가진 다음의 색 중 어느 색이 가장 작은 면적으로 보이는가?

① 빨 강　② 노 랑
③ 녹 색　④ 파 랑

해설 ▶ 고명도, 고채도, 난색계열의 색이 진출, 팽창하여 보인다.

76 색채시각과 관련된 광수용기는?

① 간상체
② 수정체
③ 유리체
④ 추상체

해설 ▶ 추상체는 망막에 약 650만 개가 존재하며 주로 색상을 판단하는 시세포이다. 간상체는 명암을 판단하는 시세포이다. 수정체는 홍채 뒤에 위치하며 두께를 조절함으로써 망막 위에 상을 맺게 하는 렌즈 역할을 한다.

77 색지각설 중 '기본적인 4가지의 유채색인 빨강–녹색, 노랑–파랑이 대립적으로 부호화된다'는 이론을 주장한 사람은?

① 뉴 턴
② 헤 링
③ 리프만
④ 영·헬름홀츠

해설 ▶ 독일의 심리학자이며 생리학자인 헤링은 「색채지각에 관한 연구」에서 기본색은 빨강, 노랑, 초록, 파랑의 4색이라고 주장하였다.

78 광반사율이 다른 두 가지의 색이 특수 조명 아래서 같은 색으로 느끼는 현상은?

① 색순응
② 항상성
③ 연색성
④ 조건등색

해설 ▶ 색순응은 색광에 대하여 눈의 감수성이 순응하는 과정 또는 그런 상태를 말하는 것으로 조명에 의해 물체색이 바뀌어도 자신이 알고 있는 고유의 색으로 보이게 되는 현상이다. 연색성은 조명이 물체의 색에 영향을 미치는 현상으로 동일한 물체색이라도 조명에 따라 다른 색으로 지각되는 현상이다.

79 회전 혼합의 설명 중 틀린 것은?

① 영국의 물리학자 맥스웰에 의해 실험되었다.
② 다양한 색점들을 이웃되게 나란히 배열하여 거리를 두고 떨어져 관찰할 때 혼색되어 중간색으로 지각된다.
③ 혼색된 결과는 밝기와 색에 있어서 원래 각 색지각의 평균값으로 나타난다.
④ 색팽이를 통해 쉽게 실험해 볼 수 있다.

해설 ▶ 병치혼색은 다양한 색점들을 이웃되게 나란히 배열하여 거리를 두고 떨어져 관찰할 때 혼색되어 중간색으로 지각된다.

80 색채 자극과 반응에 대한 설명 중 틀린 것은?

① 어두운 곳에서 갑자기 밝은 곳으로 나왔을 때 처음에는 눈이 부셔서 잘 보이지 않다가 점차 보이게 되는 것은 암순응이다.

② 동일한 색광을 오래 보고 있으면 그 색에 순응되어 밝기가 낮아 보이는 현상은 색순응이다.

③ 날이 저물기 전 약간의 어둠이 깔릴 무렵 물의 형태나 색이 정확하게 보이지 않는 것은 박명시 때문이다.

④ 색순응은 개체가 외부 환경의 조건에 적합해지는 적응, 혹은 익숙해지는 순화를 의미한다.

해설 어두운 곳에서 갑자기 밝은 곳으로 나왔을 때 처음에는 눈이 부셔서 잘 보이지 않다가 점차 보이게 되는 것은 명순응이다.

제**5**과목 **색채체계의 이해**

81 인류가 발전함에 따라 색채의 선택과 기본색 이름은 다양하게 진화되었다. 다음 중 색이름의 진화과정 중 가장 발달된 사회의 유형으로 볼 수 있는 것은?

① 흰 색
② 파 랑
③ 갈 색
④ 분 홍

82 색채연구학자와 그 이론이 틀린 것은?

① 헤링 – 심리 4원색설 발표
② 문&스펜서 – 색채조화론 발표
③ 뉴턴 – 스펙트럼 4원색설 발표
④ 헬름홀츠 – 3원색설 발표

해설 뉴턴은 스펙트럼에서 얻은 7가지 색을 기본으로 색상환을 만들었다. 뉴턴 7가지 색은 빨강, 주황, 노랑, 초록, 파랑, 남색, 보라이다.

83 CIE 색체계의 설명으로 틀린 것은?

① 표준광원에서 표준관찰자에 의해 관찰되는 색을 정량화시켜 수치로 만드는 것이다.

② 1931년 국제조명위원회(CIE)는 XYZ 색체계를 발표하였다.

③ Y값은 황색의 자극치로 명도값을 나타내고, X는 적색, Z는 청색의 자극치에 일치한다.

④ L*a*b* 색표계는 색오차와 근소한 색 차이를 표현하기 위해 변환된 색 공간이다.

해설 CIE 색체계는 Y값은 녹색의 자극치로 명도값을 나타내고, X는 적색, Z는 청색의 자극치에 일치한다.

84 세퍼레이션(Separation) 배색에 대한 설명 중 틀린 것은?

① 검정, 하양, 회색 등 무채색을 끼어 넣으면 효과적이다.

② 셰브럴의 조화이론(분리효과)를 기본으로 한다.

③ 교회 창문의 스테인드글라스 기법에서 나타난다.

④ '어두운'에서 점차 '밝은'으로, '밝은'에서 '어두운'으로 배열해도 효과적이다.

해설 '어두운'에서 점차 '밝은'으로, '밝은'에서 '어두운'으로 배열은 명도의 점진적인 변화로 그러데이션 배색이다.

85 ISCC-NIST에서 무채색과 유채색에서 공통적으로 사용할 수 있는 톤은?

① Dark ② Brilliant

③ Deep ④ Grayish

해설 ISCC-NIST는 전미색채협의회와 미국 국가표준에 의해 제정된 색명법이다.

86 저드의 색채조화론에 관한 설명 중 틀린 것은?

① 친근감의 원리는 지역별, 인종별로 모두 동일한 결과를 보인다.

② 규칙적으로 선정된 색의 3속성의 색채요소가 일정하면 조화된다.

③ 색채 상호 간에 공통되는 성질이 있으면 조화된다.

④ 두 상에 모호성이 없이 명확해야 한다.

해설 저드의 색채조화론의 친근감의 원리는 자연계에서 볼 수 있는 색의 변화와 같이 보는 사람에게 익숙한 배색은 조화한다는 원리로 가장 가까운 색끼리의 보색은 보는 사람에게 친근감을 주며, 조화를 느끼게 한다.

87 먼셀 색체계에서 색채를 표시할 때는 H V/C로 표시한다. 다음 중 H에 대한 설명으로 옳은 것은?

① CIE LAB에서 a*b*로 표현될 수 있다.

② CIE LCH에서 C*로 표현될 수 있다.

③ CIE LUV에서 L*로 표현될 수 있다.

④ CIE Yxy에서 y로 표현될 수 있다.

해설 먼셀 색체계에서 표기법은 H V/C로 H는 색상을 나타내며 CIE LAB에서 a*b*는 색의 방향을 나타낸다. CIE LCH에서 C*는 채도, CIE LUV에서 L*은 명도를 표현한다.

88 오스트발트 색체계의 단점에 관한 설명 중 옳은 것은?

① 각 색상들이 규칙적인 틀을 가지지 못해 배색이 용이하지 않다.

② 색상에 따라 명도, 채도의 감각이 같지 않고, 명도의 구분이 명확하지 않다.

③ 색상별로 채도 위치가 달라 배색에 어려움이 있다.

④ 표시된 색명을 이해하기 쉽다.

해설 오스트발트 색체계는 표시된 기호의 직관적 연상이 어렵다는 단점이 있다. 오스트발트 색체계 정삼각 대칭 구도로 규칙적인 틀을 가지고 있기 때문에 질서 있게 모든 색을 위치시켜 동색조의 색을 선택할 때 매우 편리한 장점을 지닌다.

89 P.C.C.S 색체계에 관한 설명으로 틀린 것은?

① 명도와 채도를 톤(Tone)이라는 개념으로 정리하였다.

② 명도를 0.5단계로 세분화하여, 총 17단계로 구분한다.

③ 1964년 일본 색채연구소가 발표한 컬러 시스템이다.

④ 색상, 포화도, 암도의 순서로 색을 표시한다.

해설 P.C.C.S 색체계의 표기방법은 색상기호-명도-채도로 표기한다. DIN의 표기방법은 색상 : 포화도 : 암도

90 먼셀이 제시한 균형의 원리에 근거할 때 조화의 경우가 아닌 것은?

① 회색스케일(Gray Scale)의 그러데이션(Gradation)

② 하나의 색상을 명도와 채도에 관하여 정연한 간격으로 할 때

③ 채도는 같고 명도가 다른 반대색들이 회색스케일에 따라 일정 간격으로 변화할 때

④ 낮은 채도의 면적을 작게 하고, 높은 채도의 면적은 크게 할 때

해설 먼셀의 색조화 이론의 핵심은 균형의 원리로 낮은 채도의 면적을 크게 하고, 높은 채도의 면적은 작게 할 때 조화롭다.

91 S1050 G70Y의 색에 대한 설명이 옳은 것은?

① 백색도 10, 순색도 50, Yellow가 70% 섞인 Green

② 순색도 10, 백색도 50, Green이 70% 섞인 Yellow

③ 흑색도 10, 순색도 50, Green이 70% 섞인 Yellow

④ 흑색도 10, 순색도 50, Yellow가 70% 섞인 Green

해설 NCS 색체계는 색에 관한 인간 감정의 자연적 시스템으로 색상과 뉘앙스를 표현한다.

92 먼셀의 색채조화원리에 의거하였을 때, 조화롭지 못한 배색은?

① 5Y 5/14와 5BG 9/2의 조화

② 5R 6/5와 5BG 4/5의 배색

③ N1, N3, N5, N7, N9의 배색

④ 5YR 5/4, 5YR 5/8, 5YR 5/12의 배색

해설 멘셀의 색조화 이론의 핵심은 균형의 원리이다.

93 색채의 배색효과에 관한 설명으로 틀린 것은?

① Gradation 배색 – 시각적인 자연스러움

② Repetition 배색 – 통일감과 융화성

③ Separation 배색 – 부드럽고 안정된 분위기

④ Accent 배색 – 경쾌한 느낌

해설 Separation 배색은 '분리시키다' 또는 '갈라놓다'라는 의미로 명쾌하고 선명한 효과를 준다.

89 ④ 90 ④ 91 ④ 92 ① 93 ③ 정답

94 DIC 색표집에 대한 설명이 옳은 것은?

① 1988년 6권으로 구성된 "DIC Color Guide" 초판이 탄생하였다.
② 대일본잉크화학주식회사에서 제작한 색표집이다.
③ 먼셀 색체계만을 기준으로 제작된 색표집이다.
④ 상용 실용 색표집으로 규칙적 배열과 지각적 등보성이 있는 것이 특징이다.

해설 DIC는 일본 잉크 화학 주식회사에서 제작한 잉크 배합 비율에 관한 안내서로 오늘날에 산업 전반에 걸쳐 사용되는 대표적인 색표집이다.

95 다음 중 현색계의 설명으로 틀린 것은?

① 색채 체계간의 색 변환은 눈의 시감을 통해야 한다.
② 대표적으로 먼셀 색체계가 있다.
③ 색편의 배열 및 색채 수를 용도에 맞게 조정할 수 있다.
④ 조색, 검사 등에 적합한 오차를 적용할 수 있다.

96 배색을 할 때 전체 색채효과를 좌우하며 통일감이 있는 인상을 주는 배색의 구성 요소는?

① 강조색 ② 주조색
③ 보조색 ④ 분리색

해설 주조색은 배색의 기본이 되는 색으로, 약 60~70% 면적을 차지하는 가장 넓은 부분의 색이다. 보조색은 색채 계획 시 전체 면적의 20~30%를 차지하며 강조색은 배색 전체의 기조를 해치지 않는 범위에서 강조하는 색으로 포인트를 주며 전체 면적의 5~10% 정도 사용된다.

97 음양오행사상의 색채체계는 동서남북 및 중앙의 오방으로 이루어지며, 이 오방에는 각 방위에 해당하는 5가지 정색이 있다. 각 방위별 정색과 간색이 바르게 연결된 것은?

① 동쪽 – 청색 – 녹색
② 서쪽 – 적색 – 홍색
③ 남쪽 – 백색 – 유황색
④ 중앙 – 흑색 – 자색

해설 서쪽 – 백색 – 벽색, 남쪽 – 적색 – 홍색, 중앙 – 황색 – 유황색이다.

98 오스트발트 색입체의 수평 단면도에서 볼 수 없는 것은?

① 명도의 변화
② 색 상환
③ 채도의 변화
④ 보 색

해설 오스트발트 색입체에서 명도의 변화는 수직단면도에서 볼 수 있다. 오스트발트의 색체계의 등색상면은 정삼각형의 형태를 가지며 무채색 축을 중심으로 차례로 세워 배열하는 복원추체 모양이다.

99 오스트발트 체계의 기본 원색으로 구성된 것은?

① Yellow, Blue, Red, Green

② Yellow, Ultramarine Blue, Red, Sea Green

③ White, Yellow, Blue, Red, Green, Black

④ Red, Yellow, Green, Blue, Purple

 오스트발트 체계의 기본 원색은 Yellow, Orange, Red, Purple, Ultramarine Blue, Turquoise, Sea Green, Leaf Green이다.

100 ISCC-NIST의 기본색상이 아닌 것은?

① Pink

② Yellow

③ Orange Red

④ Yellow Green

 ISCC-NIST의 기본색상은 Pink, Red, Orange, Brown, Yellow, Olive Brown, Olive, Olive Green, Yellow Green, Green, Bluish Green, Blue, Violet, Purple이다.

99 ② 100 ③ 정답

2014년
제 3 회
컬러리스트산업기사
기출문제

제 1 과목 색채심리

01 1990년 프랭크 H. 만케가 정의한 색 채체험에 영향을 주는 6개의 색경험 의 피라미드에 해당하지 않는 것은?

① 개인적 관계
② 시대사조, 패션스타일의 영향
③ 문화적 영향과 매너리즘
④ 의식적 집단화

해설 ④ 의식적 집단화 → 의식적 상징화
프랭크 H. 만케(Frank H. Mahnke)의 색경험 피라 미드 6단계
1단계 : 생물학적 반응
2단계 : 개인적 관계
3단계 : 의식적 상징화_연상
4단계 : 문화적 영향과 매너리즘
5단계 : 시대사조 및 패션 스타일의 영향
6단계 : 개인적 관계

02 안전표지의 의미와 배치에서 그 의미 에 부합하는 색 조합이 틀린 것은?

① 초록과 하양 대비색 – 안전한 상태
② 노랑과 검정 대비색 – 잠재적 위험 경고
③ 빨강과 하양 대비색 – 출입금지
④ 파랑과 하양 대비색 – 안전 조건

해설 파랑과 하양 대비색 – 의무 행동 표지(지시표지),
녹색과 하양 대비색 – 안전 조건
안전색채의 의미 또는 목적
• 빨강 : 금지, 방화, 정지, 고도의 위험
• 주황 : 위험, 항해항공의 보안 시설, 구명대
• 노랑 : 경고, 주의, 장애물, 위험물
• 파랑 : 특정행위의 지시 및 사실의 고지, 의무적 행동
• 녹색 : 안전, 안내, 진행, 비상구, 위생, 보호
• 보라 : 방사능과 관계된 표지
• 흰색 : 문자, 파란색이나 녹색의 보조색, 통행로, 정돈, 청결, 방향지시
• 검정 : 문자, 빨간색이나 노란색에 대한 보조색

03 컬러 이미지 스케일에 대한 설명으로 틀린 것은?

① 색채이미지를 어휘로 표현하여 좌표계를 구성한 것이다.
② 유행색 경향 및 선호도 비교분석에 사용된다.
③ 색채의 3속성을 체계적으로 이미지화한 것이다.
④ 색채가 주는 느낌, 정서를 언어스케일로 나타낸 것이다.

해설

③ 색채가 가지고 있는 이미지에서 느껴지는 심리를 바탕으로 감성을 구분하는 기준을 만든 것이다. 색채의 이미지는 색상보다는 색조에 의해 판단되는 경우가 많다.

컬러 이미지 스케일(Color Image Scale)

디자인 등에 총체적인 의미를 부여하는 시스템으로 감각과 과학을 결합시킨 방법이다. 단색 혹은 배색의 이미지를 이미지 스케일의 각 축(세로축-부드러움과 딱딱한, 가로축-다이내믹과 정적인)에 배치시킴으로써 색채를 보고 느끼는 심리적 감성을 분석하고 구분하는 기준이 되는 매트릭스(Matrix)이다.

04 연령에 따른 색채선호에 대한 설명 중 틀린 것은?

① 생후 6개월이 지난 유아는 원색을 구별할 수 있다.
② 고령자의 경우 난색계열의 색채를 더 잘 식별할 수 있다.
③ 성인이 되면서 점차 단파장의 색채를 선호하는 경향이 있다.
④ 연령이 낮을수록 단파장의 색채를 선호한다.

해설

④ 연령이 낮을수록 장파장의 색채를 선호한다. 색채기호는 연령과 밀접하게 관련되어 있다. 어린이는 고명도의 색, 원색 계열과 밝은 톤을 선호하고 성인이 되면서 녹색, 파랑과 같은 단파장의 색채를 선호한다. 성숙한 후에는 다양한 색채를 선호한다. 이외에 색채선호는 지역·환경·문화·민족·성별 등 여러 가지 조건에 영향을 받는다.

05 표본조사의 방법 중 조사대상 전체를 조사하는 대신 일부분을 조사함으로써 전체를 추측하는 조사방법은?

① 다단추출법
② 계통추출법
③ 무작위추출법
④ 등간격추출법

해설

③ 무작위추출법 : 사회조사의 개수가 많을 경우 실시한다. 임의표본, 임의추출, 랜덤샘플링이라고도 하며 난수주사위, 난수표를 사용한다.
① 다단추출법 : 모집단의 크기가 클 때, 비용이 많이 예상되는 경우에 실시한다. 전국적인 규모의 세대에 관한 특성을 조사함에 있어 1차로 시읍면을 추출하고 다시 그 중에서 몇 세대를 추출하여 조사하는 2단 추출법 등이 해당된다. 조사의 신뢰도는 같은 추출률의 무작위추출의 경우보다 낮아진다.
② 계통추출법 : 등간격추출법이라고도 한다. 일정한 간격으로 10명마다 또는 5명마다 조사하는 방법, 맨 처음 임의로 추출한 표본번호를 스타트 넘버라고 하는데 이 넘버를 시초로 일정한 간격으로 추출할 때 그 간격을 추출 간격이라 한다.

06 고가, 고전의상, 귀족, 고귀, 엄숙, 비애, 고독을 연상하여 고급 이미지를 나타내는 색은?

① 보 라
② 녹 색
③ 파 랑
④ 회 색

해설 ② 녹색 : 평화, 상쾌, 희망, 휴식, 안정, 온기, 침착
③ 파랑 : 젊은, 이상, 평화, 성실, 영원, 냉정, 보수적
④ 회색 : 평범, 소극적, 차분, 쓸쓸함, 안정, 무기력

07 국가 및 문화권에 따른 선호 색상의 연결이 틀린 것은?

① 이슬람교 문화권 – 초록
② 불교 문화권 – 노랑
③ 중국 – 빨강
④ 아프리카 – 주황

해설 ④ 아프리카 : 일반적으로 순색을 선호하나 빨강과 주황은 반항과 전쟁을 의미한다고 믿기 때문에 싫어하고, 파랑과 녹색을 자연과 평화를 뜻한다고 하여 선호하는 경향이 있다. 난대기후지역의 스페인, 라틴아메리카의 사람들은 고채도의 난색계를 선호한다. 반면 한대기후지역의 북극계 게르만인과 스칸디나비아 민족은 한색계를 선호한다.

08 요하네스 이텐의 계절과 연상되는 배색이 아닌 것은?

① 봄은 밝은 톤으로 구성한다.
② 여름은 원색과 해맑은 톤으로 구성한다.
③ 가을은 여름의 색조와 강한 대비를 이룬다.
④ 겨울은 차고, 후퇴를 나타내는 회색 톤으로 구성한다.

해설 ③ 가을은 봄의 색조와 강한 대비를 이룬다.
봄 – 노란색, 황록색, 밝은 분홍, 파란색
여름 – 빨간색, 녹색, 노란색, 파란색
가을 – 갈색, 보라색
겨울 – 흰색, 하늘색, 짙은 회색

09 긍정적 연상으로는 성숙, 신중, 겸손의 의미를 가지나 부정적 연상으로 무기력, 무관심, 후회의 연상이미지를 가지는 색은?

① 보 라
② 검 정
③ 회 색
④ 흰 색

해설

색 상	긍정적 연상	부정적 연상
보 라	고귀, 우아, 고풍, 섬세함	퇴폐, 슬픔, 우울, 외로움
검 정	신비, 정숙, 장엄함, 강함	죽음, 공포, 죄, 불안
흰 색	청순, 결백, 신성, 청정	텅 빈, 후회, 실패, 불안

10 색채 선호와 관련된 설명으로 거리가 먼 것은?

① 서구문화권의 영향으로 성인 절반 이상이 청색을 선호한다.
② 어린 아이들은 빨강과 노랑 등 채도가 높은 원색을 선호한다.
③ 자동차에 대한 선호색은 자연환경, 생활패턴 등에 따라 차이가 있다.
④ 연령에 따른 색채선호의 경향은 인종과 국가 간에 현격한 차이가 나타난다.

해설 연령에 따른 색채선호의 경향은 인종, 국가를 초월하여 거의 비슷한 경향을 보이고 있다. 성인이 되면서 장파장의 색상보다는 단파장의 색상인 청색 계열의 색을 선호한다. 노년기에 접어들면 차분하고, 약한 색을 선호하지만 빨강, 녹색과 같은 원색을 좋아하기도 한다. 사회적인 지위가 올라갈수록 차분한 색을 선호하고 있다. 색채 선호도의 변화는 사회적 일치감이 증대되고 지적 능력이 커가는 것을 암시하는 현상이라고 할 수 있다.

11 색채로 성격을 진단하는 것에 대한 설명 중 옳은 것은?

① 심리테스트는 규격화된 과제를 부여하고 그에 대한 반응의 개인차를 조직적으로 처리하고 기술하는 방법이다.

② 절차와 해석이 검사자의 주관에 따르므로 검사자의 능력이 중요하다.

③ 규격화된 심리테스트보다는 심리적인 특징에 맞추어 수시로 변화를 주어야 한다.

④ 색에 대한 개인의 반응 차이를 이용한 심리테스트를 통해 성격이나 병리를 판단할 수 없다.

 색채의 심리적 의미는 개인에 따라 차이가 있다. 이러한 개인의 반응 차를 이용한 심리 테스트를 통해 성격이나 병리를 판단하기도 한다. 심리테스트는 규격화된 과제를 부여하고 그에 대한 반응의 개인차를 조직적으로 처리해서 대부분의 경우 일반적인 표준과 비교하여 개인의 특징을 기술하는 방법이다. 그러므로 측정하고자 하는 심리적 특징에 초점이 맞추어져 있는지(타당성), 테스트에서의 득점이 안정되어 있으며 재현성이 있는지(신뢰성), 절차와 해석이 객관적인지(객관성) 등이 미리 통계적으로 확인되어 있어야 한다.

12 석유나 가스의 저장 탱크를 흰색으로 칠하는 이유는?

① 반사율이 높은 색이므로
② 팽창성이 높은 색이므로
③ 흡수율이 높은 색이므로
④ 명시성이 높은 색이므로

 ① 반사율 : 표면으로부터 각 파장 단위로 반사되는 빛의 양
② 팽창색 : 색에 따라 겉보기의 크기가 실제 크기보다 크게 보이는 색
③ 흡수 : 가시광선의 손실을 의미하며, 비의 흡수의 결과로 물체의 색을 띠게 된다.
④ 명시성 : 두 가지 이상의 색·선·모양을 대비시켰을 때, 물체색이 얼마나 잘 보이는가를 나타낸다.
색채조절은 색이 가지고 있는 심리적, 생리적, 물질적 성질을 근거로 과학적으로 색을 선택하는 객관적 방법이다. 색채조절의 목적은 심신의 안정, 피로회복, 작업능률향상에 있다.

13 일반적으로 차분함을 선호하는 남성용 제품에 활용하기 좋은 색은?

① 밝은 노랑
② 선명한 빨강
③ 어두운 청색
④ 파스텔 톤의 분홍색

 남성은 비교적 어두운 톤의 청색, 갈색, 회색을 선호한다. 여성은 밝고 맑은 톤을 선호하며 남성보다 다양한 색을 선호한다. 어린이는 고명도의 색, 유채색, 원색계열과 밝은 톤을 좋아한다.

14 색채의 공감각에 대한 이론을 주장한 사람과 내용이 잘못 연결된 것은?

① 뉴턴 – 색채와 소리 : 빨강(도), 주황(레), 노랑(미), 초록(파), 파랑(솔), 남색(라), 보라(시)

② 카스텔 – 음계와 색 : C는 청색, D는 초록, E는 노랑, G는 빨강, A는 보라

③ 비렌 – 색채와 모양 : 빨강은 뾰족하고 날카로운 느낌으로 삼각형 연상

④ 이텐 – 색채와 모양 : 수직과 수평선의 특성이 있는 모든 모양은 사각형과 관련

 ③ 비렌 : 빨강은 눈길을 강하게 끌면서 단단하고 견고한 느낌을 주기 때문에 정사각형을 연상시켰으며 노랑은 뾰족하고 날카로운 느낌으로 역삼각형을 연상시키는 색채로 이는 명시도가 높기 때문이다.

색채와 모양
빨강 : 정사각형, 주황 : 직사각형, 노랑 : 역삼각형, 녹색 : 육각형, 파랑 : 원, 보라 : 타원, 갈색 : 마름모, 회색 : 모래시계, 검정 : 사다리꼴, 흰색 : 반원

색 채	모 양	색 채	모 양
빨 강	■	보 라	⬭
주 황	▮	갈 색	◆
노 랑	▼	회 색	⧖
녹 색	⬡	검 정	◺
파 랑	●	흰 색	◗

15 제품이나 서비스를 보다 많이 그리고 효율적으로 판매하기 위해 소비자의 심리를 분석하거나 판촉활동을 펼치는 일련의 활동을 의미하는 것은?

① 마케팅(Marketing)
② 디자인(Design)
③ 촉진(Promotion)
④ 소통(Communication)

 ② 디자인(Design) : 사용 목적에 따라 조형 작품이나 제품의 형태, 색상, 장식 등에 대해 계획 또는 도안하는 것이다.
③ 촉진(Promotion) : 제품이나 서비스 등 제품을 판매하고 소비하는 모든 활동이다.

④ 소통(Communication) : 다양한 기호를 사용하여 정보를 전달함으로써 서로 공통된 의미를 수립하고, 서로의 행동에 영향을 미치는 과정을 말한다.

16 오스굿이 규명한 의미 공간의 대표적인 차원에 속하지 않는 것은?

① 좋다 – 나쁘다
② 크다 – 작다
③ 빠르다 – 느리다
④ 선명하다 – 약하다

 ④ '선명하다 – 약하다'가 아니라 '선명하다 – 은은하다'이며 '약하다' – '강하다'로 서로 반대어를 쌍으로 이루어져야 한다.

SD법(Semantic Differential Method)
미국의 심리학자 오스굿에 의해 개발되었다. SD법은 형용사의 반대어를 쌍으로 척도를 만들어 그것을 피험자에게 평가하게 하는 것으로 복잡하고 파악하기 어려운 인간의 여러 가지 현상을 비교적 단순한 설계에 의해 포착할 수 있다. 척도의 결정은 형용사 척도가 완성되면 상당히, 약간 등 척도의 단계를 결정하고 주로 3단계, 5단계, 7단계, 9단계를 많이 사용한다.
예 가벼운 ①-②-③-④-⑤-⑥-⑦ 무거운
①은 매우 가벼운, ②는 가벼운, ③은 약간 가벼운, ④는 가볍지도 무겁지도 않은, ⑤는 약간 무거운, ⑥은 무거운, ⑦은 매우 무거운 정도를 의미한다.

17 색채를 자극함으로써 생기는 감정의 일종으로 개인의 생활 경험과 깊은 관련이 있고, 사회적·역사적인 선입관에 의해서도 영향을 받는 것은?

① 색채연상 ② 대비효과
③ 착시현상 ④ 잔상효과

② 대비효과 : 다른 색의 영향을 받아 다른 색으로 변이된 현상을 말한다.

③ 착시현상 : 착시는 외계 사물의 크기 · 형태 · 빛깔 등의 객관적인 성질과 눈으로 본 성질 사이에 차이가 있는 경우의 시각을 가리키는데 이와 같은 차이는 항상 존재하므로 보통은 양자의 차이가 특히 큰 경우를 말한다.

④ 잔상효과 : 자극이 사라진 후에도 망막 상에 계속 남아 있는 시자극이다. 잔상에는 정의 잔상과 부의 잔상이 있다. 정의 잔상은 동일색 잔상이 부의 잔상은 반대색 잔상이 일어난다.

18 색채 조사 방법 중에서 디자인과 관련된 이미지들을 추출한 다음, 한 쌍의 대조적인 형용사를 양 끝에 두고 조사하는 방법은?

① 리커트 척도법
② 의미 미분법
③ 심층 면접법
④ 좌표 분석법

② 의미 미분법 : 1959년 미국의 심리학자 찰스 오스굿이 고안한, 개념의 의미 내용 분석 방법으로 의미 분화법, 또는 의미 미분법이라고도 한다.

① 리커트 척도법 : 리커트 척도는 문장을 제시하고 그것에 대해 대답하는 형식이다. 응답자들은 그 문장에 대한 동의/비동의 수준을 응답하고, 그 문장을 어떻게 객관식/주관적 평가를 할 지 응답한다. 응답범주에 명확한 서열성이 있어야 하며 설문지에서 문항들이 갖는 상대적인 강도를 결정한다. 리커트 척도는 양극 척도 방법이며, 그 문장에 대한 긍정적 반응과 부정적 반응을 측정하는 것이다. 경우에 따라서는 가운데에 있는 "보통이다"를 없애고 긍정과 부정 중 어느 한쪽을 선택하도록 하는 경우도 있다.

③ 심층 면접법 : 1명의 응답자와 일대일 면접을 통해 소비자의 심리를 파악하는 조사법이다. 어떤 주제에 대해 응답자의 생각이나 느낌을 자유롭게 이야기하게 함으로써 응답자의 내면 깊이 자리 잡고 있는 욕구 · 태도 · 감정 등을 발견하는 소비자 면접조사이다.

④ 좌표 분석법 : 직선 · 평면 · 공간에서 점의 위치를 나타내는 수의 짝을 가리킨다.

19 색채의 공감각에 대한 설명으로 틀린 것은?

① Pale Tone의 빨강 : 부드러운 음색
② Dull Tone의 빨강 : 탁한 음색
③ Vivid Tone의 빨강 : 부드럽고 화사한 음색
④ Dark Tone의 빨강 : 무겁고 중후한 음색

③ Vivid Tone의 빨강 : 예리한 음색. 예리한 음색은 순색에 가까운 밝고 선명한 색으로 표현한다.

색채와 음
• 높은 음 : 고명도, 고채도의 색, 밝고 강한 색
• 낮은 음 : 저명도, 저채도의 어두운색
• 탁 음 : 저채도의 색

20 색채선호의 원리를 설명한 것으로 틀린 것은?

① 흰색은 민족과 문화를 넘어서 선호하는 색이다.
② 지역의 특징적 선호색은 기후에 많은 영향을 받는다.
③ 연령이 낮을수록 원색계열을 선호한다.
④ 라틴계 민족은 난색계 색채를 선호한다.

① 흰색은 장례식, 비애 등의 부정적 의미를 가지고 있으며 중국, 일본, 동남아, 인도, 아일랜드 등에서는 혐오색으로 인식되고 있다. 색채선호는 일반적으로 공통된 감성이 있지만 문화적, 지역적, 연령별로 차이가 있다.

제2과목 색채디자인

21 디자인 원리 중 하나인 균형에 속하지 않는 것은?

① 대 칭 ② 배 열
③ 비대칭 ④ 종 속

 배열은 디자인 원리 중 리듬에 속한다.

22 신문이나 잡지의 기사 혹은 책의 내용 이해를 돕기 위해 하나의 구체적 그림으로 표현하는 것을 말하며 각자 개성적인 작품세계가 보인다는 점에서 순수회화와의 경계가 뚜렷하진 않지만, 항상 대중의 요구에 맞춰 그려진다는 점에서 목적 미술이라고 할 수 있는 분야는?

① 일러스트레이션
② 대중미술
③ 아이덴티티 디자인
④ 타이포그래피

 대중미술 : 순수한 작가의 의도가 아닌 대중의 취향이나 공감을 이끌어 내기 위한 미술로 상업적인 수단이 되기도 한다.
아이덴티티 디자인 : 시각디자인의 한 영역으로 기업에서 사용하는 로고, 심벌, 마크, 카피, 슬로건, 이미지 등 모든 요소를 통합해서 목적에 맞고 일관성 있게 적용하는 디자인이다.
타이포그래피 : 활자 서체의 배열을 말하는데 특히 문자 또는 활판적 기호를 중심으로 한 2차원적 표현을 칭한다.

23 보기의 설명에 해당되는 사조는?

> 시각적 표현이라기보다는 생리적 착각의 회화이며 망막의 예술이라고 불리기도 한다.
> 명암에 의한 색의 진출과 후퇴의 변화, 중복에 의한 규칙적 변화로 공간감이 표현되기도 한다.

① 팝아트(Pop Art)
② 키네틱 아트(Kinetic Art)
③ 옵아트(Op Art)
④ 아르데코(Art Deco)

 팝아트
• 20세기 중반에 미국에서 일어난 구상미술의 경향
• 매스미디어와 광고 등 대중문화적 시각이미지를 미술의 영역 속에 적극적으로 수용함.
• 대표적 작가 : 앤디워홀, 리히텐슈타인
• 어두운 색조에 혼란한 강조색 사용
키네틱 아트
• 1950년대 후반부터 활발해진 미술표현의 하나
• 움직임을 중시하거나 그것을 주요소로 하는 예술 작품
• 대표적 작가 : 프랑스의 셰페르, 스위스의 팅겔리
• 미래파나 다다의 예술운동에서 파생된 것이며 '모빌'은 마르셀 뒤샹이 1913년 자전거 바퀴를 사용해 만든 최초의 작품
아르데코
• 1920~1930년대 프랑스를 중심으로 전세계에 전파되고 유행된 양식
• 직선적이고 기하학적 형태 선호
• 검정, 회색, 녹색, 갈색, 주황 등의 배색을 사용, 주로 강렬한 색조와 단순한 디자인 추구

24 포스트모더니즘의 경향에 관한 설명 중 옳은 것은?

① 하이테크 지향
② 근대디자인의 탈피, 기능주의 반대
③ 전반적인 대중문화의 흐름에 반대
④ 전통적 생활양식에 근거한 생활문화 실천

해설 1960년대 일어난 문화운동으로 개성과 다양성을 존중하며 미국 팝아트의 영향으로 유럽, 남미, 아시아 등 세계적으로 영향을 주었다. 합리적인 기능을 중시하였으며 절대이념을 거부했기에 탈이념이라는 이 시대 정치 이론을 만들었다.

25 평면 디자인을 하기 위한 시각적 요소에 속하지 않는 것은?

① 형 상 ② 색 채
③ 중 력 ④ 재질감

해설 인쇄물이나 그림 등 평면상의 디자인이므로, 중력은 관계가 없다.

26 최소한의 예술이라고 하는 미니멀리즘의 색채 경향이 아닌 것은?

① 개성적 성격, 극단적 간결성, 기계적 엄밀성을 표현
② 통합되고 단순한 색채 사용
③ 시각적 원근감을 도입한 일루션(Illusion) 효과 강조
④ 순수한 색조대비와 비교적 개성 없는 색채도입

해설 ③은 옵아트의 색채 경향이다.

27 상품전시를 위한 배경색 선택 시 상품의 명시성을 높이고 품위 있어 보이기 위한 색채계획으로 가장 적합한 것은?

① 배경색을 중명도의 난색으로 표현한다.
② 배경색을 중명도의 보색으로 표현한다.
③ 배경색을 저명도의 진출색으로 표현한다.
④ 배경색을 고명도의 유사색으로 표현한다.

해설 보색대비 현상에 의해 상대 컬러를 더욱 돋보이게 하는 보색을 안정감과 차분함을 줄 수 있는 중명도의 배경색과 매칭시킬 경우 상품의 명시성은 높아지며 품위 있어 보일 수 있다.

28 실내 디자인의 프로세스(Process)가 올바르게 나열된 것은?

> A. 기획설계 B. 실시설계
> C. 공사감리 D. 기본설계

① A – D – B – C
② D – A – B – C
③ B – A – D – C
④ B – C – D – A

해설 기획설계 : 각종 자료를 기초로 하여 디자인을 위한 기본적인 정보들을 가늠할 수 있도록 도면을 작성하는 기본사항의 결정 단계이다.
기본설계 : 기획설계를 더욱 발전시켜 심화하는 과정으로 공간배분, 동선계획, 이미지 스케치 등의 업무를 진행한다.
실시설계 : 실시설계는 실내디자인을 정확히 디자인하기 위하여 모든 디자인 요소를 결정하여 설계도면으로 작성하는 과정이다.
공사감리 : 공사를 시행하여 끝날 때까지 디자인에 관한 사항을 검토하고 확인하는 단계이다.

정답 24 ② 25 ③ 26 ③ 27 ② 28 ①

29 미용에서 이미지 메이킹을 설명한 것으로 옳은 것은?

① 내추럴(Natural) 이미지 : 고전적이며 보수적이지만 중후한 이미지를 가지고 갈색, 와인 골드, 다크 그린 등의 색을 사용한다.

② 엘레강스(Elegance) 이미지 : 낭만적이며 감미로운 분위기를 말하며 핑크, 옐로, 퍼플 등의 색을 주조색으로 한다.

③ 댄디(Dandy) 이미지 : 멋있는, 세련된, 간결미 등의 긍정적 이미지를 가지고 안정된 생활과 지성미를 포함한다. 검정, 다크 그레이, 갈색 계열의 컬러를 가진다.

④ 포크로어(Folklore) 이미지 : 자유분방한 분위기와 밝고 건강하고 활동적이고 역동적인 이미지를 나타내며 색상은 부드럽고 청명한 색과 화려한 색을 2~3가지로 배색한다.

 ①은 클래식 이미지, ②는 로맨틱 이미지, ④는 액티브 이미지를 설명한 것이다.
- 내추럴 이미지 : 인위적이지 않은 자연스러운 이미지를 가지며, 베이지, 아이보리 등 편안함을 느낄 수 있는 색을 주조색으로 한다.
- 엘레강스 이미지 : 우아함, 기품있는, 고상함을 뜻하는 이미지로 그레이시 톤의 보라색, 자주색 등의 주조색을 가진다.
- 포크로어 이미지 : 민속적이며 인류학적인 의미로 각 나라의 민속풍 취향 이미지를 나타내며 비비드 톤의 화려한 색채 사용을 많이 한다.

30 다음 중 주의와 정보전달의 목적을 위해 강렬한 색채계획으로 이루어지는 환경 디자인 영역은?

① 환경정보시스템
② 환경조형물
③ 경관 디자인
④ 주거환경

해설 환경정보시스템은 자연을 보호하고 보전하여 공해, 재해로부터 인간을 보호하는 정보전달을 목적으로 한다.

31 인간의 의사소통에 필요한 청각적, 시각적, 시청각적, 동작적 전언(Message)에 속하지 않는 것은?

① 지표(Index)
② 신호(Signal)
③ 아이콘(Icon)
④ 콘셉트(Concept)

해설 콘셉트는 단순히 기호나 상징을 뜻하는 것이 아니라 개념과 관념을 뜻하는 것이다.

32 모델링의 종류 중 외형상으로 실제 제품에 가깝도록 도면에 따라 모형으로 만드는 것은?

① 프로토타입 모델
② 프레젠테이션 모델
③ 러프모델
④ 스케치모델

해설 프로토타입 모델은 생산에 들어가기 전 시험적으로 만든 모델이며, 러프모델과 스케치모델은 대략적인 스케치를 한 모델이다.

33 디자인 사조에서 대표적으로 사용된 색채의 특성에 관한 설명 중 바르게 된 것은?

① 다다이즘의 색은 화려한 면과 어두운 면을 동시에 갖고 있으면서, 극단적인 원색대비를 사용하기도 한다.

② 아르누보는 큐비즘의 영향을 받아, 차분하고 자연적인 색채를 사용하며, 공간적이고 입체적인 색채의 효과를 강조한다.

③ 팝아트는 색의 원근감, 진출감을 흑과 백 또는 단일 색조를 강조하여 사용한다.

④ 옵아트는 복제성과 보편성을 강조하기 위하여 전체적으로 어두운 색조에 혼란한 강조색을 사용한다.

 사조별 색채 경향
- 아르누보 : 연한 파스텔 계통의 부드러운 색조
- 팝아트 : 어두운 색조에 혼란한 강조색 사용
- 옵아트 : 색의 진출, 후퇴를 나타내기 위해 어두운 색조 사용

34 다음 중 실내 디자인에서 공간을 구성하고 있는 기본 요소와 비교적 거리가 먼 것은?

① 바 닥
② 천 장
③ 벽
④ 가 구

 가구는 실내의 기능을 가장 직접적으로 지원하는 요소이므로 장치 요소에 해당된다.

실내 디자인 공간 구성 요소
- 바 닥
- 천 장
- 벽
- 문
- 창
- 기 둥

35 디자인의 조건에 관한 설명으로 틀린 것은?

① 합목적성 : 작품의 제작에 있어 실제의 목적에 알맞도록 하는 것

② 심미성 : 형태, 색채, 재질의 아름다움을 나타내는 것

③ 경제성 : 최상의 디자인을 창출하기 위해 인적, 물적 자원을 최대한 투입하는 것

④ 친자연성 : 생태학적으로 건강한 환경을 구축하는 것

해설 경제성은 최소한의 비용으로 최상의 디자인을 하는 것을 말하므로 인적, 물적 자원을 최대한 투입하는 것은 올바르지 않다.

36 디자인이 갖추어야 할 조건 중 가장 중요한 것은?

① 실용적 기능과 조형적 아름다움
② 전체 형태와 단순화
③ 자연형태를 인공형태로 변화
④ 개성적 표현과 상징적 표현

해설 굿 디자인은 합리성, 심미성, 경제성, 독창성, 질서성이 가장 중요하다.

37 디자인 과정에서 드로잉의 주요역할과 거리가 먼 것은?

① 아이디어의 전개
② 형태 연구 및 정리
③ 사용성 검토
④ 프레젠테이션

①, ②, ④는 창작과정, ③은 디자인 완성과정 단계에 해당된다.

38 색채계획의 목적에 대한 설명으로 틀린 것은?

① 인상과 개성을 부여하고 기능을 명확히 한다.
② 대량생산을 위해 타 분야의 색채와 통일시킨다.
③ 심리적인 안정을 제공하고 온도감을 조절한다.
④ 질서를 부여하고 통합한다.

색채를 계획할 때는 각 분야의 목적과 의도에 맞는 색채가 반영되어야 하므로 타 분야의 색채와 통일시켜서는 안 된다.
색채 계획 목적
• 질서 부여, 공간의 용도를 쉽게 파악할 수 있게 함
• 같은 제품이라도 색채의 적용에 따라 질감과 견고함을 다르게 표현
• 공공의 목적

39 현대 디자인의 이념적 배경이 된 미술공예운동의 기수가 된 사람은?

① 월터 그로피우스
② 윌리엄 모리스
③ 요하네스 이텐
④ 하르만 무지테우스

해설 윌리엄 모리스
• 19세기를 대표하는 영국의 예술가, 사상가, 미술공예운동의 선구자
• 아르누보의 생성과 바우하우스의 설립에 큰 영향을 줌
• 1857년 존 러스킨, 리처드 노만 쇼, 에드워드 번 존스, 필립 웨브, 단테 가브리엘 로셰티 등의 사상가 및 건축가 · 화가들과 함께 산업화로 인한 대량생산에 반대한 미술공예운동을 전개
• 모리스 마샬 포크너 회사를 세우고 스테인드글라스, 도판, 벽지, 직물 등을 디자인 하여 현대 디자인의 효시가 됨
• 근대 건축의 출발점이자 미술공예운동의 요람이 된 레드하우스를 건축

40 서로 관련 없는 요소들 간의 결합을 의미하는 그리스어에서 유래한 것으로, 문제를 보는 관점을 완전히 달리하여 여기서 연상되는 점과 관련성을 찾아 아이디어를 발상하는 방법은?

① 시네틱스(Synectics)법
② 체크리스트(Checklist)법
③ 마인드 맵(Mind Map)법
④ 브레인스밍(Brainstorming)법

해설 시네틱스법
2개 이상의 서로 관련 없어 보이는 요소, 또는 유사한 것끼리의 요소를 결합하거나 합성하여 아이디어를 찾는 방법

제3과목 색채관리

41 다음 중 색자극 외에 질감, 반사, 그림자의 영향을 받지 않고 순수한 색만을 관찰할 수 있는 조건으로 옳은 것은?

① 개구색 ② 북측주광
③ 광원색 ④ 원자극의 색

해설

① 개구색 : 구멍을 통하여 보이는 색과 같이 빛을 발하는 물체가 무엇인지 알 수 없는 조건에서 지각되는 색이다. 질감과 소재의 특성 등 외부 조건이 없는 색채관찰법에서 지각되는 색을 말한다.
② 북측주광 : 표면색의 색맞춤에 쓰이는 자연의 주광이다. 일출 3시간 후에서 일몰 3시간 전까지 사이의 태양광의 직사를 피한 북쪽 창가에서의 햇빛을 말한다.
③ 광원색 : 광원에서 나오는 빛의 색으로 광원색에는 태양의 빛이나 형광등·백열전구·수은등 등이 있는데 광원의 종류에 따라서 빛의 색이 다르며 물체의 보이는 모양에 영향을 준다.
④ 원자극의 색 : 원자극이란 가법 혼색의 기초가 되는 3가지의 특정 색자극 중 원색에 대한 자극이다. 빛에서는 빨강·파랑·초록의 3색을 가리키며, 이 3색을 알맞게 배합하면 백색광을 포함하여 다른 어떤 색의 빛도 나타낼 수 있다.

42 수은램프에 금속할로겐 화합물을 첨가하여 만든 고압수은등으로서, 효율과 연색성이 높은 조명은?

① 나트륨등
② 메탈할라이드등
③ 제논 램프
④ 발광다이오드

해설

② 메탈할라이드등 : 수명이 길고 광색이 우수하여 일반조명, 광학기기, 상점 조명등으로 사용한다.
① 나트륨등 : 나트륨 증기 속의 아크방전에 의한 발광을 이용한 것으로, 황색 빛을 내며, 고속도로·일반도로 등의 조명에 사용된다. 저압·고압·초고압 수은등이 있다.
③ 제논(Xenon) 램프 : 제논 가스 속에서 일어나는 방전에 의한 발광을 이용한 램프로써 각종의 광원 중에서 자연광에 가장 가까운 빛을 낸다. 거의 태양빛의 에너지 분포와 같다.
④ 발광다이오드(LED, Light Emitting Diode) : 칼륨, 비소 등의 화합물에 전류를 흘려 빛을 발산하는 반도체 소자이다. 이는 전등에 비해 전력 소모가 적고, 내구성이 우수하며 회로가 간단하므로 컴퓨터, 프린터, 오디오, VTR 등 각종 전자 제품의 표시 등으로 사용되며, 색상은 빨강, 노랑, 녹색, 파랑 등이 있다.

43 색역은 디바이스가 표현가능한 색의 영역을 말한다. 색역에 대한 설명 중 틀린 것은?

① 모니터 디스플레이의 색역은 색도 도상에서 삼각형을 이룬다.
② 프린터의 색역이 모니터의 색역보다 넓을 수도 있다.
③ 디스플레이의 감마는 색역과는 무관하다.
④ 디스플레이가 표현가능한 색의 수와 색역의 넓이는 비례한다.

해설

색역은 색을 표현하는 표시장치에 따라 영역이 크게 달라진다. R, G, B가 만드는 빛의 밝기에 따라 삼각형 내부의 모든 색을 만들 수 있지만 바깥의 색은 근본적으로 만들 수 없기 때문이다.

44 모니터 감마(Gamma) 조정에 대한 설명 중 옳은 것은?

① 컴퓨터 모니터의 백색 및 흑색에 영향을 미친다.
② 모니터의 성능에 따라 RGB 각각의 감마를 결정할 수 있으나 이를 통합하여 하나의 모드의 감마로 설정하기는 불가능하다.
③ 매킨토시의 경우 2.2를, PC의 경우 1.8의 기준감마를 사용한다.
④ 모니터 디스플레이의 중간톤 표현 수준을 말한다.

해설 감마는 일반적으로 컴퓨터 모니터 또는 이미지 전체의 기준 명암을 말한다. 모니터의 전체의 밝기와 직접적인 관계를 가지며 수치가 높을수록 기준점이 어두워진다. 모니터의 성능에 따라 감마값을 설정할 수 있으며, 매킨토시의 경우 1.8, PC의 경우는 2.2를 적용하여 사용한다.

45 분광광도계(Spectrophotometer)를 이용하여 측정한 삼자극치 XYZ 값 중 Y값의 단위로 옳은 것은?

① cd/m^2
② 단위 없음
③ lx
④ Watt

해설 분광 광도계(Spectrophometer)
정밀한 색채의 측정 장치로 사용되는 측색기를 말하고, 시료의 분광반사율을 측정하여 색채를 계산하므로 다양한 광원과 시야의 색채값을 동시 산출이 가능하다. 즉 여러 조건에서의 색채값을 얻을 수 있다. 주로 분광식 수광방식은 380~780nm의 가시광선 영역을 5nm 또는 10nm 간격으로 각 파장의 반사율을 측정한 후 그 결과를 그래프로 나타내는 방식으로 삼자극치로 계산되게 한다. XYZ, L*a*b*, Hunter L*a*b*, Munsell 등 다양한 표색계로 표시할 수 있다.

① cd/m^2(칸델라/제곱미터) : 휘도의 표준 단위
③ lx : 조명이 밝은 정도를 말하는 조명도의 단위
④ Watt : 1초 간에 1줄의 에너지 소비에 상당하는 전력의 단위

46 다음 컬러 인덱스 제3판에 대한 설명 중 옳은 것은?

① 약 9,000개 이상의 염료와 약 60개의 안료가 수록되어 있다.
② 화학구조의 번호는 4자리 숫자로 주어진다.
③ 색료의 색상에 따른 고유한 분류방법을 갖고 있다.
④ 30개의 제네릭 클래스(Generic Class)로 나누어진다.

해설 공업적으로 제조·판매되고 있는 합성염료나 안료를 종속, 색상, 화학 구조에 따라 정리·분류한 데이터베이스를 말한다. 컬러 인덱스는 컬러 인덱스 분류명(Color Index Generic Name : C.I. Generic Name)과 합성염료나 안료를 화학 구조별로 종속과 색상으로 분류하고 컬러 인덱스 번호(Color Index Number : C.I. Number)를 부여하였다. 예를 들면, 상품명 : Sumifix Bri:i-lliant Blue R의 컬러 인덱스 번호로 C.I. Generic Name : C.I. Reactive Blue 19, C.I.Number : 6,120을 부여하는 것이다. 컬러 인덱스에서 얻을 수 있는 정보로는 염료와 안료에 대한 화학적인 구조, 염료와 안료의 활용 방법과 견뢰성, 제조사의 이름뿐만 아니라 판매업체에 관한 정보도 얻을 수 있다. 컬러 인덱스 3판에는 22가지의 사용용도에 따른 분류와 31가지의 화학물질명의 범주가 주어져 있다.

47 다음 중 효율적인 염색 방법에 대한 조건이 아닌 것은?

① 염료가 잘 용해되어야 한다.

② 분말의 염료에 먼지가 없어야 한다.

③ 액체용액을 오랜 기간 저장해도 변하지 않아야 한다.

④ 흡착력이 높지 않아야 한다.

 ④ 외부의 빛에 안정되고 세탁 시 염색이 빠져나가지 않아야 한다. 염색이 끝난 것은 후처리를 충분히 하여 색상을 좋게 하고 염색을 견뢰하게 하는 것이 중요하다(착색력, 은폐력, 내구성, 내광성, 견뢰도).

48 다음 조명 방식 중에서 눈부심이 가장 적은 것은?

① 직접조명 ② 반직접조명
③ 간접조명 ④ 반간접조명

 ③ 간접조명 : 대부분의 광원의 빛을 천정으로 조사하게 하여 효율은 나쁘지만 차분한 분위기를 낼 수 있고, 조도 분포가 균일하고 그늘짐 현상이 없다.
① 직접조명 : 반사 갓을 사용하여 광원의 빛을 모두 모아 어느 방향으로 90% 이상을 조사하는 방식을 말한다. 에너지 효율이 좋고 경제적이지만 눈부심이 생길 수 있고 그림자가 생긴다는 단점이 있다.
② 반직접조명 : 상향으로 약 60~90%를 조사하게 하고 하향으로 40~10%만 조사하게 하는 방식으로 부드럽고 그늘짐 현상이 적은 편이다.
④ 반간접조명 : 상향으로 10~40%가 조사되고 하향으로 90~60%가 대상에 직접 조사되는 방식을 말한다. 직접조명보다는 아니지만 그래도 그림자와 눈부심이 생길 수 있다.

49 반사색의 색역은 무엇에 의하여 제한을 받는가?

① 색 소 ② 조 명
③ 혼색기술 ④ 고착제

 물체색은 반사되는 빛의 파장으로 인지된다.

50 KS A 62에 의한 색체계와 관련된 것은?

① HV/C ② L*a*b*
③ D/N ④ P.C.C.S

 ① HV/C : H=색상, V=명도, C=채도 'KS A 62'은 색의 3속성에 의한 표시방법이다.
② L*a*b* : 색오차와 색차이를 표현하기 위해 변환된 색공간이다. L*는 명도의 범위를 나타내고 a*b*는 색도좌표를 나타낸다. +a*는 빨간색 방향, −a*는 녹색 방향을 가리킨다. +b*는 노란색 방향, −b*는 파랑색 방향을 가리킨다.
③ DIN : 오스트발트 표색계를 기본으로 해서 측색학적으로 실용화된, 독일공업규격 'DIN 6164 Farben-karte'로 제정된 색표계이다. 공간에 있어서 지각적 등동 거리로 이루어진 색체계를 만들기 위해 색의 3속성의 변수가 뚜렷하다. 색상을 T, 채도를 S, 명도를 D로 표현한다.
④ P.C.C.S : 일본 색채 연구소가 1964년에 발표한 배색 체계. 색상은 빨강, 노랑, 초록, 파랑의 중심색과 가법·감법 혼색의 원색을 포함한 24색상을 사용하고 있으며, 표시 방법은 색상 번호와 색상 기호를 2:R식으로 병기한다.

51 다음 중 광택이 가장 강한 재질은?

① 나무판 ② 실크천
③ 무명천 ④ 알루미늄판

• 재질 : 소재의 표면구조에 따라 생기는 물체의 속성
• 광택 : 색채 소재를 바라보는 각도에 따라 다르며 표면의 매끄러움으로 결정된다. 광택도는 100을 기준으로 하여 분류한다.
• 0 : 완전무광택
• 30~40 : 반광택
• 50~70 : 고광택
• 80~100 : 완전광택

52 ICC 프로파일을 이용해서 어떤 색공간의 색정보를 변환할 때 사용되는 렌더링 인텐트(Rendering Intent)에 대한 설명 중 틀린 것은?

① 서로 다른 색공간 간의 컬러에 대한 번역 스타일이다.
② 렌더링 인텐트에는 4가지가 있다.
③ 정확한 매칭이 필요한 단색(Solid Color)변환에는 인지적 렌더링 인텐트가 사용된다.
④ 절대색도계 렌더링 인텐트를 사용하면 화이트포인트 보상이 일어나지 않는다.

 ③ 단색(Solid Color)이 아닌 연속계조(Continuous Tone)인 사진이미지는 거기에 담겨진 색상들의 상대적인 관계에 의해서 차이를 인식하기 때문에 사진이 이미지를 변환할 때는 지각 인텐트(Perceptual), 상대색도 인텐트(Relative Colorimetric) 방식을 많이 이용한다. ICC 프로파일(ICC Profile)은 색 입력 장치나 색 출력 장치의 특성을 구현하는 데이터의 집합으로 국제 컬러 협회(ICC)가 공표한 표준을 따른다.
렌더링 인텐트(Rendering Intent)의 4가지 방법
• 지각 인텐트(Perceptual) : Gamut이 이동될 때 전체가 비례 축소되어 색의 수치는 변하지만 인간의 눈이 인식하기에는 자연스럽게 보인다.
• 채도 인텐트(Saturation) : 색의 위치는 변하지만, 채도는 보존되기 때문에 선명함이 중요한 비즈니스 그래픽에 적합하다.
• 절대색도 인테스(Absolute Colorimetric) : 작은 Gamut에 포함되지 않는 색은 Gamut의 가장자리로 모이고 색들과의 관계보다는 정확한 색을 유지한다.
• 상대색도 인텐트(Relative Colorimetric) : Absolute Colorimetric과 동일하지만 White Point가 움직이면서 색이 변한다.

53 연색성을 이용하여 정육점의 조명을 설치하려고 할 때 적합한 것은?

① 백열등
② 적색 광원
③ 텅스텐 램프
④ 온백색 형광등

 연색성 : 광원에 따라 물체의 색이 달라지는 효과를 말한다.
② 정육점에서 고기가 신선하게 보이기 위해 붉은 조명을 켜놓는 것이다. 비슷한 예로 횟집에서는 회를 더욱 신선하게 보이기 위해 푸른빛이 감도는 형광등을 켜놓는다.
① 백열등 : 가장 많이 쓰이는 전구로 태양광선에 가까운 빛을 낸다. 주로 가정이나 전시장에 사용된다.
③ 텅스텐 램프 : 텅스텐 필라멘트를 사용하는 백열 램프이다. 사용하기 편리하다는 신뢰성을 지니고 있지만 상당히 많은 양의 전기를 열로 소모해 버리며 스펙트럼 내의 푸른 색이 상대적으로 부족한 단점이 있다.
④ 온백색 형광등 : 형광등 종류의 하나이다. 형광등은 관벽의 형광물질에 의해 가시광선이 되며, 형광물질의 종류에 따라 백색, 주광색, 녹색, 청색 등 여러 가지의 빛이 램프로부터 방사되어진다.

54 측색 시 조명과 수광의 조건이 아닌 것은?

① (0:45a)　② (di:8)
③ (d:0)　④ (45:45)

조명 및 수광의 기하학적 조건
• 0/45 : 0°(직각) 조명/45° 방향에서 관찰
• 45/0 : 45° 조명/수직방향 관찰
• 0/d : 수직방향 조명/확산 빛 모아서 관찰
• d/0 : 확산조명/수직방향 관찰
• d/8, 8/d 기하 측정(0/d, d/0와 공동 사용)
• D는 : Diffuse의 약자로 확산조명을 나타낸다.

SCI와 SCE 방식
- SCI(Specular Included) : 표면에서 반사되는 거울 반사광을 포함하여 검출하는 경우를 SCI라고 한다.
- SCE(Specular Excluded) : 거울 반사광을 제외시키고 검출하는 경우를 말한다.

55 인간의 색채식별력을 감안하여 가장 많은 컬러를 재현할 수 있는 비트 체계는?

① 24비트
② 32비트
③ 채널당 8비트
④ 채널당 16비트

④ 채널당 16비트 = 48 비트 시스템은 각각 RGB 채널이 16비트로 표현되는 것을 말한다(216 = 65,536로 RGB을 각각 65,536개 색으로 표현, 65,536×65,536×65,536).
① 24비트 : R, G, B의 각 색에 256(2^8) 단계의 색을 적용하여 16만 7천색을 표현할 수 있다.
② 32비트 : 각각 8비트인 RGB의 3개 채널이 CMYK의 4개 채널로 변화된 것을 말한다(16만 7천 색 이상의 색상과 256단계의 회색 음영 마스트).
③ 채널당 8비트 : 채널당 8비트는 24비트를 말한다.

56 한국산업표준(KS)에서 결정한 측색용 표준광의 색온도에 들지 않는 것은?

① 약 2,856K ② 약 6,504K
③ 약 6,774K ④ 약 4,874K

④ 표준광 B : 약 4,874K로 태양광의 평균 직사광이며 현재 거의 사용하지 않고 있다.
① 표준광 A : 상관색온도가 약 2,856K인 텅스텐 전구의 빛이다.

② 표준광 D₆₅ : 약 6,504K로 자외역을 포함한 평균적인 주광이며 육안검색을 할 때 주로 사용한다.
③ 표준광 C : 약 6,774K로 북위 40° 지점에서 흐린 날 오후 2시경 북쪽 창문을 통하여 들어오는 빛이다. 먼셀 기호 측정과 검색에 사용한다.

57 광원과 색온도에 대한 설명 중 옳은 것은?

① 색온도는 광원의 색 특징과는 무관하다.
② 색온도는 광원의 실제 온도와 일치하며, 백열등은 밝고 활발한 분위기를 나타낸다.
③ 낮은 색온도는 따뜻한 색에 대응되고, 높은 색온도는 시원한 색에 대응된다.
④ 일반적으로 연색지수가 90을 넘는 광원은 연색성이 매우 나쁘다고 할 수 있다.

③ 색온도는 완전 방사체인 흑체의 온도를 색으로 나타낸 것으로서, 일반적으로 낮은 색온도에서는 적색과 노랑의 기미를 보이며 높은 색온도는 파랑과 청보라의 기미를 보이게 된다.
색온도
광원의 실제 온도가 아닌 빛의 색을 측정하고 표현하는 수단이다. 이것은 흑체가 각 온도마다 정해진 색의 빛을 내므로 그것과 비교하여 빛의 색을 표현하는 것을 말한다. 백열등은 색온도가 약 3,000K으로 따뜻한 느낌을 준다.
연색성
광원에 따라 물채의 색이 달라지는 효과를 말한다. 일반적으로 연색지수가 90을 넘은 광원은 연색성이 매우 좋다고 할 수 있다.

58 분광식 색채계의 설명으로 옳은 것은?

① 백열전구와 필터를 함께 사용하여 표준광원의 조건이 되도록 한다.
② PbS는 자외선만을 측정할 수 있다.
③ PM Tube는 적외선만을 측정할 수 있다.
④ 실리콘 포토다이오드는 가시광선에서 근적외선까지 측정할 수 있다.

 ① 필터식 색채계의 특징이다. 분광광도계의 광원은 대부분 연색성이 좋은 텅스텐램프를 광원으로 사용하고 있다.
③ PM Tube는 자외선부터 가시광선의 영역을 측정한다.
분광식 색채계는 정밀한 색채의 측정 장치로 사용되는 측색기를 말하고, 시료의 분광반사율을 측정하여 색채를 계산하므로 다양한 광원과 시야의 색채 값을 동시산출이 가능하다. 즉, 여러 조건에서의 색채 값을 얻을 수 있다. 또한 광원에 변화에 따른 등색성문제, 색료 변화에 따른 색채현의 문제점을 대체할 수 있다.

59 모니터를 보고 작업할 시 정확한 모니터 컬러를 보기 위한 일반적인 조건이 아닌 것은?

① 모니터 캘리브레이션
② ICC 프로파일 인식 가능한 이미징 프로그램
③ 시간대에 따라 변하지 않는 일정한 조명 환경
④ 높은 연색성(CRI)의 표준광원

 ④ 모니터의 색온도 설정은 자연에 가까운 색을 구현하기 위해서 6,500K으로 설정하는 것이 바람직하다.

60 색료의 일반적인 성질에 대한 설명으로 옳은 것은?

① 안료는 착색하고자 하는 매질에 용해된다.
② 염료는 표면에 친화성을 갖는 화학 성질을 가지고 있다.
③ 안료는 염료에 비해서 투명하고 은폐력이 약하다.
④ 도료는 인쇄에만 사용되는 유색의 액체이다.

 ① 안료는 물, 기름 알코올 등의 유기용제에 용해되지 않지만 염료는 물이나 유기용제에 용해된다.
③ 안료는 염료에 비해서 불투명하고, 은폐력(隱蔽力)이 크다.
④ 고체물체의 표면에 칠하여 피도면에 건조도막을 형성하여, 물체의 표면을 보호하고 외관을 아름답게 하기 위해 사용하는 것을 도료라고 한다. 도료는 유동성 물질이기 때문에 목적에 따라 다양하게 피막을 형성할 수 있다.

제4과목 색채지각의 이해

61 색의 물체와 배경(Figure-ground) 관계에서 물체색은 5R 4/14이고 배경색은 N2일 때 물체는 어떻게 보이는가?

① 후 퇴 ② 진 출
③ 수 축 ④ 동 화

해설 같은 거리에 위치한 물체가 색에 따라서 거리감이 느껴지기도 하는데 가깝게 보이는 색을 진출색, 멀리 보이는 색을 후퇴색이라고 한다. 난색이 한색보다, 밝은색이 어두운색보다, 채도가 높은 색이 채도가 낮은 색보다, 유채색이 무채색보다 더 진출해 보이는 효과가 있다.

62 회색 색표를 검은색 바탕 위에 놓을 경우 원래 색보다 밝아 보이는 현상은?

① 채도대비
② 보색대비
③ 명도대비
④ 면적대비

해설 명도대비는 명도가 다른 두 색이 서로 대조가 되어 두 색 간의 명도 차가 크게 보이는 현상으로 검은색 배경 위의 회색(N5)이 흰색 배경 위의 회색(N9)보다 밝아 보인다.

63 빨간색을 응시하다가 순간적으로 백색을 보면 청록색의 잔상이 나타난다. 이러한 색지각 현상을 나타낸 조합은 무엇인가?

① 보색대비, 양성 잔상
② 연변대비, 음성 잔상
③ 계시대비, 음성 잔상
④ 계시대비, 양성 잔상

해설 계시대비는 어떤 색을 잠시 본 후 시간적인 차이를 두고 다른 색을 보았을 때, 먼저 본 색의 영향으로 나중에 본 색이 다르게 보이는 현상이다. 음성 잔상은 어떤 색을 응시한 후 망막의 피로현상으로 어떤 자극을 받았을 경수 원자극이 없어져도 색의 감각이 반대의 밝기나 색상이 남아 있는 현상이다.

64 가시광선의 영역 중 최고의 시감도색은?

① 650nm
② 555nm
③ 510nm
④ 475nm

해설 최대 시감도는 555nm의 연두색이다. 시감이란 빛의 강도를 느끼는 능력으로 시감도란 우리가 지각할 수 있는 가시광선이 주는 밝기의 감각이 파장에 따라서 달라지는 정도를 나타낸다.

65 연색성의 관한 설명으로 옳은 것은?

① 박명시에 일어나는 지각현상으로 단파장이 더 밝아 보이는 현상
② 광원에 따라 물체의 색이 다르게 보이는 현상
③ 다른 색을 지닌 물체가 특정 조명 아래에서 같아 보이는 현상
④ 주변 환경이 변해도 일관성 있게 색의 특성을 느낄 수 있는 현상

해설 색의 연색성은 조명이 물체의 색에 미치는 영향으로 동일한 물체색이라도 조명에 따라 다른 색으로 지각되는 현상이다.

66 색을 감지하는 세포에 관한 설명 중 옳은 것은?

① 간상체는 장파장에 민감하다.
② 간상체는 빛에 민감하고 어두운 곳에서 주로 기능한다.
③ 망막에는 색감각에 대응하는 4종류의 추상체가 있다.
④ 추상체와 간상체 동시에 활동하는 경우는 없다.

해설 간상세포는 어두운 빛을 감지하는 시세포이며 주로 명암을 판단한다. 단파장에 민감하다. 박명시는 명소시와 암소시의 중간 정도의 밝기에서 추상체와 간상체가 모두 활동하고 있어 색구분의 정확성이 떨어지는 시각 상태를 말한다.

67 보색에 관한 설명 중 틀린 것은?

① 혼합하여 무채색이 되는 두 색은 서로 보색관계에 있다.
② 색료혼합의 경우 보색관계에 있는 두 색의 혼합결과는 검정에 가깝다.
③ R–BG, G–RP, B–YR은 각각 보색관계이다.
④ 색상환에서 비교적 가까운 거리에 있는 색을 보색이라 한다.

해설 보색이란 색상환에서 가장 멀리 있는 색으로 서로 혼합했을 때 무채색이 되는 두 색을 보색관계라고 한다.

68 빛의 성질 중의 하나로서, 하나의 매질로부터 다른 매질로 진입하는 파동이 그 경계면에서 진행하는 방향을 바꾸는 현상은?

① 흡 수 ② 투 과
③ 굴 절 ④ 회 절

해설 빛의 굴절은 빛이 다른 매질로 들어가면서 빛의 파동이 진행방향을 바꾸는 것이다. 굴절의 대표적인 예로는 무지개, 아지랑이가 대표적이다.

69 헤링의 색채지각설에서 반대색의 관계가 옳게 연결된 것은?

① 노랑 – 녹색
② 빨강 – 파랑
③ 빨강 – 초록
④ 노랑 – 빨강

해설 헤링은 기본색을 빨강, 노랑, 초록, 파랑의 4색이라고 주장하였으며 인간의 망막에는 3개의 시세포질이 있으며 눈에는 노랑–파랑 물질, 빨강–녹색 물질, 검정–하양 물질이 존재한다고 가정하였다.

70 어느 특정한 색채가 주변 색채의 영향을 받아 본래의 색과는 다른 색채로 지각되는 경우는?

① 색채의 지각효과
② 색채의 대비효과
③ 색채의 자극효과
④ 색채의 혼합효과

해설 색의 대비는 배경과 주위에 있는 색의 영향으로 색의 성질이 변화되어 보이는 현상이다.

71 붉은색 물체의 표면에 광택감을 주었을 때 느껴지는 색채 감정의 변화로 옳은 것은?

① 중성색으로 느껴진다.
② 표면이 거칠게 느껴진다.
③ 원래의 붉은색보다 차게 느껴진다.
④ 더욱 따뜻하게 느껴진다.

해설 광택이란 빛이 표면에서 부분적으로 반사할 경우에 나타나는 현상이다.

72 테이블 상판의 색을 색 견본집을 보고 선정한 결과 원하던 색보다 명도와 채도가 높은 색이 나왔다. 색의 어떤 현상 때문인가?

① 색상대비
② 채도대비
③ 연변대비
④ 면적대비

 면적대비는 동일한 색이라도 면적이 크고 작음에 따라서 색이 다르게 보이는 현상으로 면적이 크면 명도와 채도가 실제보다 좀 더 밝게 보이고, 면적이 작으면 명도와 채도가 실제보다 어둡고 탁하게 보인다.

73 색의 혼합에 대한 결과가 틀린 것은?

① 감법혼색 : Magenta + Yellow = Red
② 가법혼색 : Blue + Red = Magenta
③ 감법혼색 : Cyan + Yellow = Green
④ 가법혼색 : Red + Green = Cyan

 • 가법혼색 결과 : Red + Green = Yellow, Blue + Red = Magenta, Green + Blue = Cyan
• 감법혼색 결과 : Magenta + Yellow = Red, Cyan + Magenta = Blue, Cyan + Yellow = Green

74 색의 혼합에 관한 설명 중 틀린 것은?

① 무대조명, 컬러TV에는 가법혼색의 원리가 적용된다.
② 가법혼색의 경우 색을 혼합할수록 명도가 밝아진다.
③ 중간혼색은 혼합할수록 실제명도가 낮아진다.
④ 컬러사진은 감법혼색의 원리가 적용된다.

 중간혼색의 결과는 중간색, 중간명도, 중간채도가 된다.

75 두 가지 색의 색표를 회전원판 위에 적당한 비례의 넓으로 붙여 빠른 속도로 회전시키면 원판면이 혼색되어 보이는 것과 관련된 혼합은?

① 가산혼합 ② 회전혼합
③ 병치혼합 ④ 감산혼합

 회전혼합은 동일 지점에서 두 가지 이상의 색자극을 반복시키는 계시혼합의 원리에 의해 색이 혼합되어 보이는 것으로 중간혼합의 일종이다.

76 베졸드 효과와 관련이 있는 것은?

① 중간혼색 ② 회전혼색
③ 계시대비 ④ 감법혼색

 베졸드 효과는 색을 직접 섞지 않고 색점을 배열함으로써 전체 색조를 변화시키는 효과이다. 색의 동화 효과, 줄눈효과, 병치혼색, 중간혼색 등이 그 예이다.

77 보기의 () 안에 들어갈 내용으로 적합한 것은?

> 연령에 따른 색채지각은 수정체의 변화와 관련이 있다. 세포가 노화되는 고령자는 ()의 색인식이 크게 퇴화된다.

① 청색계열
② 적색계열
③ 황색계열
④ 녹색계열

 시각기능은 우리의 신체적 기능과 마찬가지로 나이와 함께 퇴화되거나 변화된다. 수정체 혼탁현상이란 자외선의 영향으로 인한 수정체 광선 통과의 장애로 알려져 있는데, 황갈색 필터를 끼운 것처럼 색소가 침착되는 현상으로, 전체적으로 어둡게 보이고 푸른색의 대상물이 뚜렷하게 보이지 않게 된다.

78 보기의 ()에 들어갈 내용이 바르게 짝지어진 것은?

> 정신병원에서는 매우 흥분된 환자를 치료하기 위해서 () 색의 병실에, 우울증 환자는 () 색의 병실에서 색채치료요법을 실시한다.

① 파랑, 빨강
② 빨강, 파랑
③ 자주, 초록
④ 보라, 연두

 파란색은 진정효과, 자율 신경계 조절 효과가 있으며 빨강은 혈액순환 자극, 적혈구 강화, 근육계 영향을 준다. 색채치료는 질병을 국소적으로 보지 않고 전체적으로 자연 치유력을 높이는 보완 치료법으로 과학적인 현대의학의 장점을 살리는 동시에 자연적인 면역력을 증강시키는 방법이다.

79 색의 3속성에 대한 설명 중 틀린 것은?

① 검은색이 섞일수록 채도가 낮아진다.
② 흰색이 섞일수록 채도가 높아진다.
③ 검은색이 섞일수록 명도가 낮아진다.
④ 흰색이 섞일수록 명도가 높아진다.

 채도란 색의 선명도를 나타내며, 색의 맑고 탁함, 색의 강하고 약함, 순도로 해석된다. 흰색이 섞일수록 채도는 낮아진다.

80 주황색을 각각 빨강 바탕, 노랑 바탕 위에 놓았을 때 빨강 바탕 위의 주황은 노란빛을 띤 주황으로, 노랑 바탕 위의 주황은 빨간빛을 띤 주황으로 보이는 현상은?

① 연변대비
② 색상대비
③ 명도대비
④ 채도대비

 색상대비란 색상이 다른 두 색을 동시에 볼 때 각 색상의 차이가 크게 느껴지는 현상이다. 연변대비란 두 색이 인접해 있을 때 서로 인접되는 부분이 경계로부터 멀리 떨어져 있는 부분보다 색상, 명도, 채도의 대비현상이 더욱 강하게 일어나는 현상이다.

제5과목 색채체계의 이해

81 한국 전통색 중 오방정색에 속하지 않는 것은?

① 적 색 ② 청 색

③ 녹 색 ④ 흑 색

 오방정색은 청색, 적색, 황색, 백색, 흑색이 있다. 오방간색은 자색, 녹색, 유황색, 홍색, 벽색이 있다.

82 다음 중 문&스펜서의 색채 조화론에서 조화의 배색이 아닌 것은?

① 동일조화

② 질서조화

③ 유사조화

④ 대비조화

 문&스펜서의 색채 조화론은 배색의 아름다움을 오메가 공간을 이용하여 정량적인 수치에 의해 구하고자 했으며 조화이론으로 동일조화, 유사조화, 대비조화로 세분화하였다.

83 오스트발트 색채조화론 중 기호 pn – pi – pe는 어떤 조화에 속하는가?

① 등색상 계열의 조화

② 등백색 계열의 조화

③ 등흑색 계열의 조화

④ 등순색 계열의 조화

 등백색 계열의 조화는 검정 계열의 평행선상에 놓인 색으로 백색량이 p로 동일하다.

84 색유리와 금속을 활용한 스테인드글라스의 기법을 살리기 위해 가장 적합한 배색방법은?

① 악센트 배색

② 세퍼레이션 배색

③ 그러데이션 배색

④ 리피티션 배색

 색상과 톤이 비슷하여 전체적으로 배색의 관계가 모호한 경우에 명쾌한 이미지를 부여하기 위하여 분리색으로 무채색을 삽입하는 배색으로 스테인드글라스, POP 광고 등에 많이 쓰인다. 그러데이션 배색이란 점진적인 효과와 색으로 율동감, 색상, 명도, 채도 등 다양하게 구성할 수 있다.

85 다음 중 톤온톤(Tone on Tone) 배색은?

① 동일색상에서 두 가지 색의 명도차를 비교적 크게 둔 배색이다.

② 살구색, 라벤더(Lavender) 색의 배색이 그 예이다.

③ 기본으로 하는 톤에 Soft, Dull 톤을 사용한 배색기법이다.

④ 비슷한 톤의 조합에 따른 배색 기법이다.

 톤온톤이란 '톤을 겹치다'는 의미로서 동일색상에서 두 가지 색의 명도차를 비교적 크게 둔 배색이다. 중명도, 중채도의 중간색 계열의 Soft, Dull톤을 이용한 배색기법은 토널(Tonal)배색이다.

86 먼셀 색체계의 표기방법인 7.5RP 5/8 에 대한 속성이 옳은 것은?

① 명도 7.5, 색상 5RP, 채도 8
② 색상 7.5RP, 명도 5, 채도 8
③ 채도 7.5, 색상 5RP, 명도 8
④ 색상 7.5RP, 채도 5, 명도 8

해설 먼셀의 표기법은 색상 명도/채도이다.

87 문&스펜서 색채조화론의 미도에 대한 설명이 틀린 것은?

① 배색의 아름다움을 계산을 통해 수치적으로 표현한 것이다.
② M(미도)=O/C로 계산된다.
③ 미도 계산식에서 O는 복잡성의 요소이다.
④ 미도가 0.5 이상이면 조화롭다고 한다.

해설 미도 계산식에서 O는 질서성의 요소이며 복잡성의 요소는 C이다.

88 자연에서 볼 수 있는 배색의 특징이 아닌 것은?

① 순색으로 이루어진 자연이라도 거리에 따라 채도의 변화를 느낄 수 있다.
② 단거리에서 볼 수 있는 자연물의 배색에는 보색대비가 많이 있다.
③ 자연의 보색대비는 강렬하고 자극적인 느낌을 준다.
④ 그러데이션 배색이 많이 나타나 편안한 느낌을 준다.

해설 자연광에서 색채는 빛을 받은 부분과 그늘진 부분의 색이 다르게 보이는 일정한 법칙을 따르는 자연연쇄의 원리를 갖게 되는데, 이를 이용한 배색은 인간에게 가장 편안하고 익숙한 색채의 조화이다.

89 DIN의 설명으로 옳은 것은?

① 색상(T), 채도(S), 암도(D)로 표현한다.
② 덴마크표준화협회(Denmark Insti-tute fur Normung)가 제안한 색체계이다.
③ 어두움의 정도(D)는 0부터 14까지 숫자들로 주어진다.
④ 등색상면은 흑색점을 정점으로 하는 정삼각형이다.

해설 DIN은 독일공업규격위원회에서 채택된 표색계이며 명도(어두운 정도)를 0~10까지로 11단계로 나누었다.

90 그림의 색입체 개념도에서 C가 의미하는 것은?

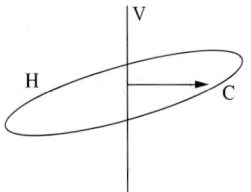

① 명 도 　② 채 도
③ 순 도 　④ 색 상

해설 먼셀의 색입체에서는 색상은 원으로, 명도는 직선으로, 채도는 방사선으로 배열하는 성질을 가지고 있다.

91 오스트발트 색체계의 표기인 ng에서
n은 5.6%, g는 78%일 때 순색량(C)
의 혼합비율은?

① 16.4%　　② 22%

③ 72.4%　　④ 94.4%

해설 W(백색량) + B(흑색량) + C(순색량) = 100이라는
공식에 의거하여 5.6 + 78 + C = 10으로 순색량(C)
의 혼합비율은 16.4%이다.

92 현색계에 대한 설명으로 옳은 것은?

① 빛의 색을 표기하는 데 가장 적합한
색체계이다.

② 색지각에 기반을 두고 색을 나타내
는 색체계이다.

③ 한국산업표준으로 XYZ 색체계를
대표적으로 들 수 있다.

④ 데이터 정량화 중심으로 변색 및 탈
색의 염려가 없다.

해설 현색계란 색채(물체의 색)를 순차적으로 배열하
고 색입체 공간을 체계화한 것으로 멘셀의 표색계
와 NCS 표색계가 대표적이며 변색과 오염의 정도
를 파악하기 어렵다. 현색계는 시각적으로 이해하
기 쉽고 확인이 가능하며 지각적으로 일정하게
배열 가능한 장점이 있다.

93 다음 중 오스트발트 색체계와 관련이
없는 것은?

① 등백계열　　② 등흑계열

③ 등순계열　　④ 등비계열

해설 등백계열이란 백색량이 모두 같은 색의 계열이다.
등흑계열은 흑색량이 모두 같은 색의 계열이다.
등순계열은 순색의 혼합량이 모두 같은 계열이다.

94 비렌의 색체조화론 – 색삼각형 그림
에서 A에 적합한 용어는?

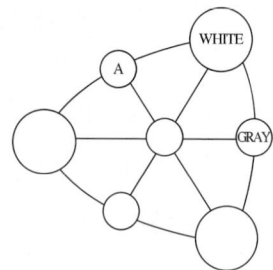

① Tone

② Shade

③ Tint

④ Nuance

해설 Color–Tint–White / White–Gray–Black / Color
–Shade–Black

95 Yxy 색체계의 색을 표시하는 색도도
에 대한 설명으로 틀린 것은?

① Red 부분의 색공간이 가장 크고 동
일 색채 영역이 넓다.

② 백색광은 색도도의 중앙에 위치한다.

③ 색도도 안의 한 점은 혼합색을 나타
낸다.

④ 말발굽형의 바깥 둘레에 나타난 모
든 색은 고유 스펙트럼을 가지고
있다.

해설 색도도 내의 임의의 세 점을 있는 3각형 속에는
세 점에 있는 색을 혼합하여 생기는 모든 색들이
들어있다.

96 한국산업표준의 계통색명과 그 약호가 옳게 표시된 것은?

① 진한 청록 : BG/dp
② 회보라 : P/n
③ 어두운 남색 : BV/dk
④ 연한 파랑 : B/lt

해설 회보라 : P/gy, 어두운 남색 : bV/dk, 연한 파랑 : B/pl

97 XYZ 색체계에서 밝기를 나타내는 속성은?

① X ② Y
③ Z ④ XY

해설 Y는 밝기를 나타내는 수치이고, X와 Z는 색값을 나타낸다.

98 1976년 국제조명위원회(CIE)가 CIE 색도도를 개선하여 지각적으로 균등한 색공간을 가지도록 제안한 색체계는?

① XYZ 색체계
② RGB 색체계
③ L*a*b* 색체계
④ Yxy 색체계

해설 CIE L*a*b* 색체계는 산업 분야에서 널리 사용되고 있는 색공간으로서, CIE 색도도를 개선하여 지각적으로 균등한 색공간을 가지도록 제안한 색체계이다. CIE XYZ 색체계는 실제로 사람이 느끼는 빛의 색과 등색이 되는 삼원색 실험을 시도하여 XYZ이라는 3개의 자극치를 정의하였다.

99 먼셀 색입체의 수직단면에 관한 설명으로 틀린 것은?

① 수직단면은 같은 명도의 색이 나타나므로 등명도면이라고도 한다.
② 축 좌우의 색은 색상환에서 마주보고 있는 보색이다.
③ 동일 색상의 명도, 채도 변화를 한눈에 볼 수 있다.
④ 각 색의 단면의 가장 바깥쪽 색이 순색이다.

해설 수직단면은 같은 명도의 색이 나타나므로 등색상면이라고도 한다.

100 그림에 위치한 검은 점에 해당하는 NCS의 표기 방법은?

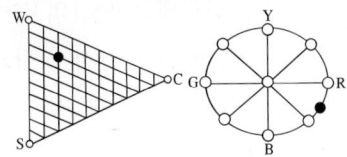

① S220-R30B
② R30B-S220
③ S280-R30B
④ R30B-S820

해설 S220-R30B는 NCS 표기법으로 20-검은색도, 20-순색도, R30B-색상을 나타낸다.

2014년 컬러리스트기사 제1회 기출문제

제1과목 **색채심리 · 마케팅**

01 마케팅의 원리와 관련한 설명으로 틀린 것은?

① 매슬로는 인간의 욕구단계를 생리적, 안전, 사회적, 존경, 자아실현 욕구로 구분하였다.

② 마케팅의 가장 기초는 기업중심적인 이윤추구 욕구이다.

③ 마케팅은 만족시키는 대상에 대하여 표현되는 인간의 2차적 욕구(Wants)를 중요하게 다룬다.

④ 기업은 새로운 개념의 제품과 서비스를 필요로 하는 인간의 욕구 때문에 효과적인 마케팅을 필요로 한다.

해설 마케팅은 소비자의 욕구를 충족시켜야 하며 고객의 필요에 초점을 두어야 한다.

마케팅 : 개인이나 조직의 목표를 충족시키기 위한 교환이 이루어지도록 아이디어 개발, 상품 · 서비스 정립, 가격결정, 촉진활동, 유통활동을 계획 · 실천하는 과정을 말한다.

매슬로(Maslow)의 욕구단계

1. 생리적 욕구(Physiological Needs) : 배고픔, 갈증해결과 같은 삶의 원초적 문제
2. 안전욕구(Safety Needs) : 위험으로부터 안전하게 있고픈 인간의 욕구
3. 사회적 욕구(Belongingness Needs) : 소속감, 애정을 추구하고픈 갈망
4. 존경 욕구(Esteem Needs) : 다른 사람에게 존경을 받고 싶은 욕구
5. 자아실현욕구(Needs For Self-actualization) : 지식 및 자기표현을 추구하는 자아실현의 욕구

02 시장조사를 위하여 수집하는 자료는 그 특성에 따라 1차 자료와 2차 자료로 구분된다. 다음 중 2차 자료가 아닌 것은?

① 자사의 영업실적 자료

② 설문조사 자료

③ 정부 간행물 자료

④ 경제신문 통계자료

해설 설문조사 자료는 1차 자료에 해당된다.
자료의 종류는 조사의 목적에 따라 크게 두 가지로 분류된다.

구 분	1차 자료	2차 자료
의 의	연구자가 문제해결을 위해 조사 · 설계를 하고 그 설계에 근거하여 직접 수집한 자료	어떤 조사 프로젝트의 다른 조사목적과 관련하여 조사 내부 혹은 외부의 특정한 조사주체에 의해 기존에 이미 작성된 자료
장 점	• 신뢰도, 타당성 면에서 연구목적의 수행에 적합 • 수집된 자료를 의사결정의 필요한 시기에 적절하게 이용가능	• 신속하게 수집이 가능해 시간과 비용을 절약 • 전문지식과 기술 없이도 자료수집이 가능
단 점	• 자료수집에 비용과 시간이 많이 소요 • 조사방법에 관한 지식과 기술이 필요	자료를 수집한 목적이 다르기 때문에 자료의 유용성 및 실효성이 제한받는 경우가 많음
수집 목적	당면한 조사문제 해결	다른 조사문제 해결
수집 기간	장 기	단 기

구 분	1차 자료	2차 자료
종 류	관찰조사, 실험조사, 질문조사, 전화조사, 면접조사, 우편조사	신문, 잡지, 정부 통계자료, 논문, 기업 내부자료, 학문 분야의 전문서적

03 마케팅 믹스에 대한 설명으로 옳은 것은?

① 시장을 세분화하는 방법
② 마케팅에서 경쟁 제품과의 위치 선정을 하기 위한 방법
③ 마케팅에서 제품 구매 집단을 선정하는 방법
④ 표적시장에서 원하는 결과를 얻기 위한 가능한 수단 활용 방법

 마케팅 믹스(Marketing Mix)
기업이 목표로 하는 시장에 원하는 만큼의 제품 판매 결과를 얻기 위하여 통제 가능한 요소들을 종합적으로 사용하는 것을 말한다. 마케팅 믹스를 보다 효과적으로 구성함으로써 소비자의 욕구나 필요를 충족시키며, 이익·매출·이미지·사회적 명성·ROI(Return On Investment, 사용자본이익률)와 같은 기업목표를 달성할 수 있게 된다는 장점이 있다.

04 시장 세분화의 방법에 대한 설명으로 틀린 것은?

① 인구학적 세분화 : 연령, 직업 등으로 구분
② 지리적 세분화 : 지역, 도시, 인구밀도 등으로 구분
③ 문화적 세분화 : 종교, 계층 등으로 구분
④ 행동 분석적 세분화 : 경험, 성별, 가격 등으로 구분

 행동 분석적 세분화 : 구매 동기, 안정성, 편리성 등으로 구분한다.
시장 세분화
• 정의 : 다양한 욕구를 가진 전체시장을 일정한 기준에 따라 공통된 욕구와 특성을 가진 부분시장으로 나누는 것이다.
• 시장 세분화의 조건 : 내부적으로 동질적이고 외부적으로 이질적이어야 하며, 측정 가능성, 접근 가능성, 실질성, 실행 가능성 등이 있어야 한다.

05 색채 마케팅의 기능은?

① 대량 판매를 통한 문화 점유
② 직관적 색채사용을 통한 시장 우위 확보
③ 소비자의 1차적인 욕구충족을 통한 기업만족
④ 고객만족과 경쟁력 강화

해설 색채 마케팅은 색을 이용하여 소비자의 심리를 읽고 이를 제품에 반영하여 표현하는 마케팅 기법이다.
색채 마케팅의 기능
• 기업과 제품의 색채방향 제시
• 기업이나 제품의 이미지 구축
• 타 기업이나 제품과의 차별화
• 판매 촉진
• 마케팅의 문제점 해결

06 디지털을 상징하는 대표색은?

① 노 랑 ② 빨 강
③ 청 색 ④ 자 주

해설 디지털 외 청색이 상징하는 것들에는 바다, 창공, 물, 호수, 제복, 푸른 사과, 여름, 하늘, 소다수, 지중해, 가스불꽃, 칵테일 등이 있다.
① 노랑 : 레몬, 별, 해바라기, 바나나, 오리의 입, 햇빛, 배추꽃, 기린
② 빨강 : 피, 소방차, 립스틱, 사과, 불꽃, 토마토, 심장, 딸기, 장미꽃, 입술, 금붕어
④ 자주 : 와인, 포도, 등나무 꽃, 가지

07 기업에서 마케팅의 변화 과정으로 적합한 표현은?

① 대량 마케팅 → 다양화 마케팅 → 표적 마케팅
② 표적 마케팅 → 다양화 마케팅 → 대량 마케팅
③ 다양화 마케팅 → 표적 마케팅 → 대량 마케팅
④ 대량 마케팅 → 표적 마케팅 → 다양화 마케팅

해설 대량 마케팅은 시장 세분화를 포기하고 전체 시장에 대하여 한 가지 마케팅 믹스만 제공한 것으로 생산, 재고관리, 유통, 광고 등의 비용을 절감할 수 있다. 그러나 나날이 다양화되고 급변하는 소비자의 구매 욕구를 만족시키기 위하여 다품종 소량 생산 체제로 변화하고 있다. 최근에는 대부분 기업들이 세분화된 시장을 선택하여 그에 알맞은 제품을 제공하는 표적 마케팅에 주력하고 있다.

08 마케팅 목적을 달성하는 환경을 조성하기 위하여 광고지면과 시간을 어떻게 구성할 것인가를 결정하는 일련의 과정을 무엇이라 하는가?

① 크리에이티브 전략
② 상황분석
③ 1차 조사
④ 매체계획

해설 매체 기획의 요소
환경 분석 → 매체 목표설정 → 표적 시장 정의 → 매체 전략 → 매체 전술
① 크리에이티브 전략 : 소비자 설득 전략으로 광고 콘셉트를 어떤 방식으로 소비자에게 효과적으로 소구할 것인지 그 표현의 방법을 모색하는 것이다.
② 상황분석 : 광고기획 수립의 기초적인 자료를 제공하는 단계이다.
광고 매체란 특정 상품에 대한 여러 가지 정보를 구매자들에게 효과적으로 전달하기 위하여 사용되는 모든 수단을 말한다. 광고는 일반적으로 상황분석, 광고 기본전략, 크리에이티브 전략, 매체 전략 그리고 효과의 측정 또는 평가 과정의 순서로 집행된다.

09 능률향상을 위한 업무공간의 색채계획 효과로 옳은 것은?

① 영업직의 사무실은 한색계가 좋다.
② 사무의 집중도가 높은 사무직은 집중력을 촉진하는 난색계가 좋다.
③ OA 기기를 주로 사용하는 작업은 피로를 경감하는 난색계 색채를 활용한다.
④ 창조적인 사무가 많은 기획, 개발직은 난색계와 한색계가 어우러진 다색계가 적당하다.

해설 ① 영업직은 순발력이 요구되고, 의식이 활발한 해야 하는 직업 특정상 영업직의 사무실은 난색계가 좋다.
② 사무의 집중도가 높은 사무직은 집중력을 촉진하는 한색계가 좋다. 한색은 진정효과가 있기 때문이다.
③ OA 기기를 주로 사용하는 작업은 피로를 경감하는 녹색계 색채를 활용한다. 녹색계열은 피로회복과 신체적 균형을 맞춰주는 효과를 주기 때문이다.
색채 조절의 목적
심신의 안정, 피로회복, 작업 능률 향상

10 '다이내믹 코리아'라는 슬로건으로 우리나라를 홍보하는 포스터 제작에 가장 적합한 배색은?

① 핑크, 화이트, 스카이 블루의 배색

② 블루, 레드, 블랙의 배색

③ 그레이, 화이트, 베이지의 배색

④ 블랙, 그레이, 브라운의 배색

해설 블루, 레드, 블랙은 우리나라의 태극기를 연상시키는 컬러이기 때문에 우리나라를 홍보하는 데 적합한 컬러이다. 또한 다이내믹한 이미지는 강렬하고, 역동적이며 액티브한 이미지로서 원색(레드, 블루)과 검정의 배색은 박력 있는 운동감을 나타낸다.

11 색채시장조사의 과정 중 매크로 환경을 조사할 때 중요한 내용 중의 하나가 유행색에 대한 정보의 수집과 분석이다. 유행색에 대한 설명으로 틀린 것은?

① 유행색은 매 시즌 정기적으로 유행색을 발표하는 색채전문기관에 의해 예측되는 색이다.

② 색채에 있어 특정 스타일을 동조하고 그것이 보편화되어 새로운 것을 추구하는 유행의 속성이 적용되면 유행색이 된다.

③ 유행색은 어떤 일정기간 동안 특별히 많은 사람들이 선호하여 사용하는 색이다.

④ 패션산업에서는 실 시즌의 약 1년 전에 유행예측색이 제안되고 있다.

해설 패션산업에서는 실 시즌의 약 2년 전에 유행 예측색이 제안되고 있다.

국제유행색협회(Inter-Color, International Commission for Fashion and Textile Color) 패션 트렌드에서 가장 앞선 컬러 정보를 제시하는 국제 유행색 지정 기관이다. 매년 1월과 7월 말에 협의회를 개최하여 S/S, F/W의 두 분기로 2년 후의 색채 방향을 분석하고 제안한다.

12 소비자 행동은 외적·환경적 요인과 내적·심리적 요인에 영향을 받는다. 다음 중 소비자의 내적·심리적 영향요인이 아닌 것은?

① 경험, 지식 ② 개 성

③ 동 기 ④ 준거집단

해설 준거집단은 외적·환경적 영향 요인이다.

준거집단(Reference Group)

• 사회구성원의 태도, 가치관, 의견, 의상결정, 행동 등에 미치는 집단

• 한 가지 목적을 가지고 모이는 회원집단 등 비교적 크게 자신의 의사나 행동에 영향을 미치는 집단

내적·심리적 요인 : 경험, 지식, 개성, 동기 외에도 나이와 생활주기, 직업과 경제적 상황, 지각, 학습, 신념과 태도가 있다.

13 색채 지각에 관한 설명으로 틀린 것은?

① 색채는 심리적 효과를 제공하는 데 비해 사물의 윤곽을 파악하는 데는 부적절하다.

② 주관적인 색채경험을 활용한 예를 옵아트(Opt Art)에서 볼 수 있다.

③ 대상의 표면색에 대해 무의식적 추론에 의해 결정되는 색채를 기억색이라 한다.

④ 빛 자극의 물리적 특성이 변화하더라도 사물을 같은 색으로 보는 것은 색의 항상성 때문이다.

 ① 색채는 사물의 윤곽을 파악하는 데 유용한 정보를 제공하고, 아울러 심미적인 효과도 유발하게 된다.

색채 지각은 외부의 객관적 현상들이 동일하다고 할지라도 개인의 경험이나 주위환경에 따라 다르게 지각된다. 즉, 개인적 심리상태, 경험, 문화적 배경, 지역과 풍토의 영향을 받는다.

주관적 색채 경험(Subjective Color)
주관색이란 실제로 물리적인 현상으로 보이는 것이 아니라 생리적인 현상으로 눈에 보이는 색을 말한다. 예를 들어 독일의 페흐너(G. T. Fechner)는 원판에 흰색과 검은색을 칠하여 빠르게 회전시켰을 때, 유채색이 느껴지는 현상을 경험하고 이를 페흐너 효과(Fechner's Effect)라고 명명하였다. 영국의 벤함(Benham)도 흑백으로 그려진 팽이 실험을 통해 주관적인 색채를 경험하였다. 방송 주파수가 없는 TV채널에서 연한 유채색이 보이는 것처럼 느껴지는 현상은 우리 눈의 생리적 작용에 의해 보이는 색이다.

14 색채의 공감각 중 촉감에 관한 설명으로 틀린 것은?

① 밝은 핑크는 부드러운 느낌을 준다.
② 한색 계열은 난색 계열에 비하여 촉촉한 느낌을 준다.
③ 밝고 채도가 높은 색채는 강하고 딱딱한 느낌을 준다.
④ 난색 계열은 한색 계열에 비하여 건조한 느낌을 준다.

 저채도의 어두운색이 강하고 딱딱한 느낌을 준다. 반대로 명도가 높은 색은 부드러운 느낌을 준다. 짙은 중성 난색과 올리브 계통의 색은 끈적끈적한 점착감을 느낄 수 있고 짙은 톤의 색에서는 광택과 같은 윤택감을 느낄 수 있다. 또한 따뜻하고 가벼운 톤은 유연감을 느낄 수 있으며, 은회색, 한색 계열의 회색 기미를 띠는 색은 경질감을 느낄 수 있다.

15 색채 시장 조사 기법 중 보기에서 설명하는 것은?

> • 마케팅 조사 중 가장 널리 이용되는 방법
> • 소비자의 제품구매 및 이용 상황에 대한 정보를 질의응답을 통해 수집 시장의 전반적인 상황 등 기업의 전반적 마케팅 전략수집의 기본자료 수집이 목적

① 서베이 조사 ② 패널 조사
③ 관찰 조사 ④ 방법론 조사

 ② 패널 조사 : 설문지를 이용하여 자료를 얻거나 직접 질문하는 방식이다. 관련자료 수집(직접 색견본을 제시하기도 함), 성향 파악을 할 수 있으며 신제품의 출시 전에 실시하는 것이 효과적이다.
③ 관찰 조사 : 조사의 신뢰도를 높일 때 사용하는 방법으로 특정지역의 유동인구 분석, 시청률이나 시간, 집중도 등을 조사하는 방법이다. 피관찰자의 제약 없이 정보수집이 가능하나 외적인 부분만 관찰할 수 있고 내면적, 심층적 특성을 관찰하기 어렵다.
④ 방법론 조사 : 방법에 대한 이론을 말하고 규칙과 평가로부터 확증, 논증과 가설, 특히 경험적인 세계에 대한 상호작용을 결정하게 된다. 때때로 규칙의 체계 자체도 여기에 포함된다. 방법론은 방법과 의미를 밝히는 것이다.

16 색채 선호의 원리를 설명한 것으로 틀린 것은?

① 세계적으로 공통된 선호색 1위는 빨간색이다.
② 색채선호는 문화적, 지역적, 연령별로 차이가 있으나 일반적으로 공통된 감성이 있다.

③ 제품의 색채선호는 고정된 것이 아니라 신소재, 디자인, 유행에 따라 변화한다.

④ 남성과 여성의 선호색이 다르므로 구매자의 선호색채를 사용하면 마케팅 효과가 있다.

 세계적으로 공통된 선호색 1위는 파란색이다. 유럽에서는 국민의 절반 이상이 청색을 선호한다는 의미에서 '청색의 민주화(Blue Civilization)'라는 말까지 나오게 되었다.

색채 선호의 원리

색채 선호의 성별 차이에서는 남성들이 파랑, 갈색, 회색과 같은 특정색을 편중하여 선호하는 반면에 여성들은 비교적 다양한 색을 선호한다. 또한 남성들은 비교적 어두운톤을 선호하는 것에 비하여, 여성들은 밝고 맑은 톤(Bright, Pale Tone)을 선호하는 경향을 보이기도 한다. 연령별 색채 선호는 연령이 낮을수록 원색 계열과 밝은 톤을 선호한다. 어린이는 고명도의 색, 유채색, 단순한 원색을 좋아하고 성인이 되면서 단파장의 파랑, 녹색을 점차 좋아하게 되는 경우가 많다. 이는 사회적 일치감이 증대되고 지적 능력의 증대와 관련이 있다.

• 어린이들의 색채선호 : 노랑 → 흰색 → 빨강 → 주황 → 파랑 → 녹색 → 보라의 순
• 성인들의 색채선호 : 파랑 → 빨강 → 녹색 → 흰색 → 보라 → 주황 → 노랑의 순

17 소비자 의사결정에 영향을 미치는 요인으로 개인적 요인에 해당하지 않는 것은?

① 동기(Motive)
② 학습(Learning)
③ 가족(Family)
④ 개성(Personality)

 가족은 사회적 요인에 해당된다. 가족은 개인의 구매행동에 가장 밀접한 영향을 미치는 중요한 집단이다. 개발한 제품이 가족 중 누가 상품을 구매하느냐에 따라서 기업이 유통, 경로, 광고, 판촉 등에 대한 마케팅 전략을 적극적으로 수렴, 집행해야 한다.

개인적 요인

• 나이와 생활주기(Lifestyle) : 소비자 개인의 나이와 가족 생활주기를 고려한다.
• 직업과 경제적 상황(Occupation & Economic Situation) : 직업은 교육 및 소득과 더불어 속하는 사회계층을 결정짓는 요소로 작용, 소비자의 생활양식 등에도 영향을 미침으로써 구매행동에 영향을 미치게 된다.
• 개성과 자아개념(Personality & Self Concept) : 개성에 따라 상품, 상표의 선택과 상관관계가 있으므로 개성 분류에는 소비자 행동을 분석하는데 유용한 변수가 된다. 자아개념은 자기 자신을 의식하며 규정하는 인격구조의 중심부로 소비자의 제품이나 상표선호도에 영향을 미친다.
• 동기(Motive) : 사람으로 하여금 모든 행동을 일으키게 하여 개인의 만족을 위하여 추구되는 것, 인간의 모든 행동은 동기유발에서 시작한다.
• 학습(Learning) : 배워서 익히는 경험에서 나오는 개인 행동변화이며 다양한 경험의 반복으로 이루어진다.

18 다음 중 국제적 언어로 인지되는 색채와 기호의 사례가 틀린 것은?

① 빨간색 소방차
② 녹색 십자가의 구급약품 보관함
③ 노랑 바탕에 검은색 추락위험 표시
④ 마실 수 있는 물의 파란색 포장

 국제 언어로 파랑은 특정 행위의 지시 및 사실의 고지, 장비수리 및 주의 신호의 표준색이다.

국제 언어로의 색 – 안전색채 8가지

• 빨강 : 금지, 정지, 소방기구, 고도의 위험, 화학류의 표시
• 주황 : 위험, 항해항공의 보안 시설, 구명보트, 구명대
• 노랑 : 경고, 주의, 장애물, 위험물, 감전경고
• 파랑 : 특정해위의 지시 및 사실의 고지, 의무적 행동, 수리 중, 요주의
• 녹색 : 안전, 안내, 유도, 진행, 비상구, 위생, 보호, 피난소, 구급장비
• 보라 : 방사능과 관계된 표지, 방사능 위험물 경고, 작업식이나 저장시설

• 흰색 : 문자, 파란색이나 녹색의 보조색, 통행로, 정돈, 청결, 방향지시
• 검정 : 문자, 빨간색이나 노란색에 대한 보조색

19 사용된 색에 따라 우울해 보이거나 따뜻해 보이거나 고가로 보이는 등의 심리적 효과는?

① 색의 보편성
② 색의 조화
③ 색의 연상
④ 색의 유사성

해설 색의 연상
• 색을 보았을 때 심리적 활동의 영향으로 어떤 형상이나 이미지가 나타나는 것이다.
• 개인적인 경험, 기억, 사상, 의견 등이 색에 투영된다.
• 유채색의 연상이 강하며 무채색은 추상적인 연상이 나타난다.
• 색의 연상에는 부정적인 의미와 긍정적인 의미를 동시에 내포하고 있는 경우가 많다.

20 보기의 (　)에 들어갈 적합한 것은?

> 코카콜라의 빨간색과 물결무늬, 맥도날드의 노란색 M 문자 등은 어느 곳에서나 인식이 잘되고 많은 사람들에게 해당 제품을 확실하게 인식시켜 주는 역할을 하고 있다. 이처럼 기업과 제품을 확실히 인식시키게 된 것은 이 제품의 색채를 활용한 (　)가(이) 확실히 성립되었기 때문이다.

① Brand Identity
② Brand Level
③ Brand Price
④ Brand Slogan

해설 Brand Identity(BI)
BI는 경영전략이 하나로 상표 이미지를 시각적으로 체계화, 차별화하여 소비자에게 인식시키고 체계적인 관리를 통해 특정 브랜드에 대한 선호를 향상시키는 것을 말한다.
Corporation Identity Program(CIP)
BI보다 넓은 개념으로 마음가짐(Mind Identity), 시각(Visual Identity), 행동(Behavior Identity)이 어울러져 형성되는 기업 이미지 통합계획이다. CIP는 마크, 로고, 캐릭터뿐만 아니라 명함 서식류를 비롯한 차량, 외부 사인, 유니폼 등 외부적으로 보이는 기업 이미지를 일관성 있게 보여주고 관리함을 말한다.

제2과목 색채디자인

21 형태심리학자들에 의해서 제시된 시지각 법칙이 아닌 것은?

① 근접성의 원리
② 유사성의 원리
③ 연속성의 원리
④ 대소성의 원리

해설 형태심리학은 곧 게슈탈트 이론으로 말할 수 있으며, 게슈탈트 심리학은 전체로서의 형태, 모양이라는 의미를 지닌 독일어 '게슈탈트(Gestalt)'를 사용해 전체는 부분의 합 이상이며 인간은 어떤 대상을 개별적 부분의 조합이 아닌 전체로 인식하는 존재라고 주장하는 심리 이론이다.
게슈탈트 이론의 5가지 법칙
• 근접성의 원리 : 보다 가까이 있는 시각 요소끼리 패턴이나 묶음으로 보일 가능성이 크다.
• 유사성의 원리 : 형태, 크기, 색채, 질감 등에 있어서 유사한 시각요소들끼리 연관되어 보이는 경향을 의미한다.
• 연속성의 원리 : 유사한 시각요소의 배열이 하나의 묶음으로 보이는 것을 의미한다.
• 폐쇄성의 원리 : 폐쇄된 형태끼리 묶이기 쉽고 윤곽선이 불완전한 형태라도 완전한 형태로 보이기 쉬운 것을 의미한다.

• 형과 바탕의 원리 : 전경과 배경의 법칙이라고도 하며, 형태의 인식은 고정적인 것이 아니라 그 주변의 관계에 의존하거나 영향을 받는다는 것을 의미한다.

22 다음 중 리디자인(Re-Design)의 개념은?

① 신제품의 디자인 개발
② 제품디자인의 개선
③ 판매를 위한 디자인 개발
④ 제품판매를 위한 판촉활동

해설 리디자인(Re-Design)
기존의 디자인을 수정·개량하는 것을 말한다. 시간이 흐름에 따라 시대감각에 차이가 생긴다거나, 소비자의 선호도가 변했다거나, 새로운 경쟁상품의 출현, 자매제품과의 관련 등 갖가지 조건 때문에 종래의 디자인으로는 판매상 불리하다고 판단했을 때, 리디자인을 행한다.

23 다음 중 르네상스 시대에 건축가와 화가들이 즐겨 사용했으며, 근대에는 르 코르뷔지에가 건축구조물 등에 적용하였고, 오늘날 예술 영역에서 가장 널리 사용되는 비례체계는?

① 펠 수열 ② 황금 분할
③ 산술적 비례 ④ 기하학적 비례

해설 황금 분할
어떠한 선으로 이등분하여 한쪽의 평방을 다른 쪽 전체의 면적과 같도록 하는 분할. 즉 선 AB위에 점C가 있을 때 $(AC)^2 = BC \times AB$ 또는 AC : CB = AB : AC가 되도록 분할하는 것. 거의 1.618 : 1 또는 1 : 0.618이 되는데 이것을 황금비라 한다. 황금비는 고대 그리스인에 의하여 발견되었고, 이후 유럽에서 가장 조화적이며 아름다운 비례(프로포션)로 간주되었다.

24 다음 중 선의 종류와 특징이 틀린 것은?

① 곡선 – 자유, 우아, 고상, 불명확, 섬세
② 직선 – 상승, 형식, 도전, 중력, 긴장감
③ 절선 – 격동, 불안감, 초조
④ 사선 – 무기력, 수동적, 우유부단

해설 사선의 특징
활동감, 흥분감, 경쾌, 불안감 등

25 도구의 개념으로 물건을 창조하는 분야는?

① 시각 디자인
② 제품 디자인
③ 환경 디자인
④ 건축 디자인

해설 제품 디자인
산업 디자인 영역 안에서 공업적 또는 공예적으로 제조된 생산품의 디자인을 의미한다. 다시 말해 제품이 가지는 외형적 요소, 즉 제품의 형태와 색채, 질감, 재료 등의 연구를 통해 조형성을 향상시키는 것을 말하며 제품의 사용성 측면까지 고려하여 디자인해야 한다. 자동차, 주방용품, 가구, 액세서리, 스마트폰 등 우리 주변의 모든 인공물들이 제품디자인 분야에 속한다.

26 보기에서 설명하는 디자인 사조는?

> 인상주의의 영향을 받아 부드러운 색조가 지배적이었으며 원색을 피하고 섬세한 곡선과 유기적인 형태로 장식미를 강조

① 다다이즘
② 아르누보
③ 포스트모더니즘
④ 아르데코

해설 아르누보
• 1890년 벨기에와 프랑스 등을 중심으로 전개된 장식미술
• 창시자 : 빅토르 오르타
• 특징 : 자연의 유기적 형태를 모티브로 함
• 색채 특징 : 연한 파스텔 계통의 부드러운 색조

27 환경매체에 대한 설명 중 틀린 것은?

① 빛이나 움직임을 이용할 수 있다.
② 지역적 융통성을 발휘할 수 있다.
③ 반복성이 높고 정독률이 높다.
④ 중요한 지형지물로서도 인식될 수 있다.

해설 기후, 위치, 지리 등의 영향을 받기 때문에 반복성을 장담할 수 없으며, 시·지각으로 인지하기 때문에 정독률과는 관계가 없다.

28 CI(Corporate Identity)의 설명 중 가장 적절한 것은?

① 회사의 경영방침
② 기업의 전략적 이미지 통합
③ 상품의 개발전략
④ 디자인 제품의 판매정책

해설 정보화시대로 바뀌면서 기업의 정체성 표현뿐 아니라 적극적인 마케팅 활동 및 경영환경을 개선하는 데 꼭 필요한 작업으로 인식되고 있으며, 주로 시각 이미지로 표현할 수 있는 기업 로고나 상징(Symbol) 마크를 통해 나타난다.

29 디자인의 원리인 조화에 대한 설명 중 틀린 것은?

① 디자인의 조화는 부분의 상호관계가 서로 분리되거나 배척하지 않는 상태를 말한다.
② 유사조화는 변화의 다른 형식이라고 할 수 있다.
③ 디자인의 조화는 여러 요소들의 통일과 변화의 정확한 배합과 균형에서 온다.
④ 조화는 크게 유사조화와 대비조화로 나눌 수 있다.

해설 유사조화는 서로 유사한 요소들 간의 조화로서 안정감과 정적인 느낌을 주는 것이며, 변화는 디자인 원리 중 '통일'의 한 요소에 해당된다.

30 다음의 디자인 사조들이 대표적으로 사용하였던 색채의 경향이 틀린 것은?

① 옵아트는 색의 원근감, 진출감을 흑과 백 또는 단일색조를 강조하여 사용한다.
② 아르누보는 큐비즘의 영향을 받아, 차분하고 자연적인 색채를 사용하며, 공간적이고 입체적인 색채의 효과를 강조한다.
③ 다다이즘의 색은 화려한 면과 어두운 면을 동시에 갖고 있으면서, 극단적인 원색대비를 사용하기도 한다.
④ 데스틸은 기본 도형적 요소와 삼원색을 활용하여 평면적 표현을 강조한다.

해설 아르누보는 인상주의의 영향을 받아, 다채로운 색상과 파스텔톤의 부드러운 색채 또는 복잡한 이중적 색채가 주로 사용되었다.

테마의상의 경우는 이미지에 따라 다양한 색채로 표현될 수 있기 때문에 특정 색상이나 톤으로 한정 지을 수 없다.

31 노인들을 위한 환경의 색채 계획에 대한 설명이 틀린 것은?

① 회색 계열보다 노랑 계열의 벽이 노인들에게 쉽게 인식될 수 있다.
② 색의 대비는 환자의 감각을 풍요롭게 하므로 효과적이다.
③ 건강 관련 시설에서의 무채색은 환자의 건강회복에 도움이 되지 않는다.
④ 사람들은 색에 대해 동일한 의미와 감정으로 반응한다.

해설 색을 보았을 때 일반적으로 느끼는 인상과 색에 따라 일어나는 연상 작용은 개개인에 따라 다르며 연령에 따라서도 다르게 나타난다.

32 색조에 의한 패션디자인 계획 중 Deep, Dark, Dark Grayish와 관련이 없는 것은?

① 전체적으로 화려함이 없고 단단하며 격조 있는 느낌
② 안정되면서도 무거운 남성적 감정을 느끼게 함
③ 복고풍의 패션트렌드와 어울리는 색조
④ 주로 스포츠웨어나 테마의상 제작에 사용

해설 스포츠웨어는 다이내믹하고 액티브한 이미지를 표현할 수 있는 색채여야 하므로 톤의 경우 Vivid, Light와 같이 밝고 화사한 톤이 바람직하다. 또한

33 병원 수술실의 색채계획과 관련이 없는 것은?

① 잔상현상
② 집중적 색채
③ 벽면의 유목성
④ 조명의 색온도

해설 유목성이란 자체의 색이나 빛의 자극이 강하여 눈에 띄는 성질을 말하는 것으로 병원 수술실의 벽면은 유목성이 없어야 한다. 수술실 벽면이 녹색인 까닭은, 붉은 피의 잔상 방지를 고려한 기능색계획이다.

34 색채계획의 일반적인 원칙을 적용한 경우의 설명으로 적합하지 않은 것은?

① 문이나 가리개는 벽면과 동일한 색을 사용하는 것이 가장 좋다.
② 넓은 면적을 차지하는 색의 채도는 낮추는 것이 좋다.
③ 홀이나 로비 같은 활동적인 공간에는 난색계열을 사용하는 것이 좋다.
④ 실내공간에서 천정은 벽이나 바닥보다 밝게 하는 것이 좋다.

해설 색채는 공간 기능, 색의 물리, 시각, 심리적 영향을 정확하고 신중하게 고려하여 계획되어야 하며, 디자인 전 과정에서 형태, 공간, 구조, 재료 요소와 동시에 고려되어야 한다. 자주 드나드는 문의 경우 벽면과 동일한 색을 사용하게 되면 기능의 역할을 제대로 할 수 없다. 공간 기능을 하는 문의 경우, 벽면과 다른 색을 이용하여 시각적으로 띄게 색채계획하여야 한다.

35 패션디자인 색채계획에 대한 설명으로 틀린 것은?

① 색채계획이란 디자인에 있어 용도나 재료를 바탕으로 기능적으로 아름다운 배색효과를 얻을 수 있도록 계획하는 것이다.

② 패션색채의 배색계획은 두 가지 이상의 색상이 조화되어 전체적인 디자인 효과를 상승시키는 것이다.

③ 패션색채의 배색은 크게 색상배색과 색조배색으로 나눌 수 있다.

④ 패션디자인 색채계획은 우선적으로 유행정보에 대한 분석이 이루어져야 한다.

해설 패션 색채계획이란, 실용성과 심미성을 기본으로 하여 선, 재질, 색채 등의 디자인 요소를 고려하여 아름다운 배색효과를 얻을 수 있도록 계획하는 것이다. 패션 색채계획은 트렌드를 기반으로 하여 시장정보, 소비자 정보, 유행정보를 가지고 기본 색채 계획서를 작성한다. 색채정보에 대한 이미지를 작성한 후 계절별, 주제별, 색채방향을 설정하고 배색 계획을 세운 후 디자인한다.

36 다음 중 미용 색채계획 과정에서 가장 중요하며 처음으로 실시되는 단계는?

① 주조색, 보조색, 강조색의 결정

② 대상의 위생검증

③ 이미지맵 작성

④ 대상의 특징분석

해설 사람은 개인마다 피부와 모발, 눈동자 등의 고유색을 갖고 있기 때문에 개인의 특성을 면밀히 파악하는 것이 우선이다.

37 디자인의 요소에 대한 설명으로 옳은 것은?

① 형은 일정한 크기, 색채, 질감을 가진 모양이다.

② 소극적인 면은 점의 확대, 선의 이동, 너비의 확대 등에 의해서 성립된다.

③ 형태는 이념적 형태, 순수형태, 추상형태로 분류할 수 있다.

④ 이념적인 형은 그 자체만으로 조형이 될 수 없으므로 지각하여 얻어낼 수 있도록 표현한다.

해설 형태는 우리가 눈으로 보거나 촉감을 통해 실제로 지각하게 되는 형의 조형적 요소이지만, 엄밀히 말하면 시각이나 촉각으로는 느끼지 못하는 형태가 존재한다. 즉, 점이나 선은 실제로는 존재하지 않으며 기하학적으로만 존재한다. 이러한 형태를 이념적 형태라 하며 이에 대해 시각이나 촉감으로 느낄 수 있는 형태를 현실적 형태라 하여 구별한다.
• 이념적 형태 : 실제적 감각으로 지각할 수 없지만 느껴지는 형태. 점, 선, 면, 입체 등 추상 형태
• 현실적 형태 : 실제적으로 구상적 형태를 의미
 − 자연적 형태 : 자연의 법칙에 의해 생성된 것으로 유기적인 형태
 − 인위적 형태 : 인간의 필요에 의해 만들어진 기능적인 형태

38 다음 중 미국을 중심으로 발전된 사조로 묶인 것은?

① 팝아트, 구성주의

② 키치, 다다이즘

③ 키치, 아르데코

④ 아르데코, 팝아트

해설 아르데코
할리우드 양식 또는 재즈 양식으로 불리었던 미국의 아르데코는 프랑스와는 달리 대도시의 고층건물 등에 적용되는 등 웅장하면서도 사치스러운 방향으로 발전하였다.
팝아트
미국에서 추상 표현주의 양식으로 서서히 성장하여 1955년 Neo Dade, 1962년 New Realist 전시로 공식적인 팝 아트가 시작되었다.

39 보기에서 설명하는 디자인 분야는?

> • 기후변화, 여성, 질병 그리고 가난과 같은 일련의 전 세계적 위기와 맞물리면서 최근 언론의 큰 관심을 받음
> • 디자인을 통해 경제적 수익과 환경보호, 사회성을 동시에 실현시키는 활동
> • 최종적으로 도달하고자 하는 목표의 방향을 제시하는 데 중점을 두어야 함
> • 제품의 환경적 측면과 함께 사회적 영향에 대해 고려한 디자인이어야 함

① 그린 디자인
② 지속가능한 디자인
③ 유니버설 디자인
④ UX 디자인

해설
• 유니버설 디자인 : 성별, 연령, 국적, 문화적 배경, 장애의 유무에도 상관없이 누구나 손쉽게 쓸 수 있는 제품 및 사용 환경을 만드는 디자인
• UX 디자인(사용자 경험 디자인) : 소비자가 제품이나 서비스 등을 선택하거나 사용할 때 발생하는 제품과의 상호작용을 제품 디자인의 주요소로 고려하는 것

40 형태구성 부분 간의 상호관계에 있어 반복, 점증, 강조 등의 요소를 사용하여 생명감과 존재감을 나타내는 디자인 원리는?

① 조 화
② 균 형
③ 비 례
④ 리 듬

해설 리 듬
유사한 형태들이 일정한 규칙과 질서가 유지될 때 보이는 시각적인 운동감을 말한다. 리듬의 세부요소는 반복과 교차, 방사, 점이 등을 통해 이루어진다.

제3과목 색채관리

41 육안검색 시 유의사항 중 옳은 것은?

① 관찰자는 색채 경험이 많이 있는 사람만 해야 한다.
② 높은 채도에서 낮은 채도의 순서로 검사하는 좋다.
③ 마스크를 사용할 때는 비교색에 가장 보색인 채도를 가진 것으로 한다.
④ 마스크는 광택이나 형광이 없는 무채색이 좋다.

해설
① 관찰자는 색의 비교에 숙련된 사람이 좋고 연령은 젊을수록 좋다.
② 낮은 채도에서 높은 채도의 순서로 검사하는 것이 바람직하다.
③ 마스크를 사용할 때는 시료면과 명도가 비슷한 무채색이 좋다. 또한 흰색, 회색, 검정의 세 가지 마스크를 이용하는 것을 권장하고 있다.
육안검색 시 유의사항
육안으로 채도가 강한 색채를 오래 관측하게 되면 그 보색잔상이 남아 색채가 다르게 보일 수 있다. 그러므로 계속하여 검사하는 것을 피하고 무채색(회색)을 응시하거나 눈을 감고 잔상이 사라질 때까지 기다리도록 한다. 환경색에 영향을 받지

않아야 한다. 관찰자는 시료색에 영향을 주는 선명한 색의 의복은 착용해서는 안 된다. 그리고 비교하는 색은 인접하여 배열하고 동일평면으로 배열되도록 배치한다.

42 다음 표와 같이 목표 값과 시편 값이 나왔을 경우 시편 값의 보정법은?

	목표 값	시편 값
L*	25	20
a*	10	5
b*	−5	−5

① 빨간색 도료를 이용하여 색상을 보정하고 흰색을 이용하여 밝기를 조정한다.
② 노란색 도료를 이용하여 색상을 보정하고 검은색을 이용하여 밝기를 조정한다.
③ 녹색 도료를 이용하여 색상을 보정하고 검은색을 이용하고 밝기를 조정한다.
④ 파란색 도료를 이용하여 색상을 보정하고 흰색을 이용하여 밝기를 조정한다.

 ① 시편 값 L*이 목표 값 L*보다 밝기가 5 정도 낮기 때문에 밝기(명도)를 높여 주어야 하므로 흰색을 이용하여 밝기를 조정한다. 시편 값 a*는 5 정도 추가해야 목표 값과 동일하게 맞출 수 있다. +a는 빨간색 축을 표현하기 때문에 빨간색 도료를 이용하여 색상을 보정하는 것이다.

LAB 시스템
L*은 명도(밝기)를 나타내고, 색상과 채도를 나타내는 경우에는 a*b*로 표현된다. a*는 빨강과 초록의 보색 축으로, b*는 노랑과 파랑의 보색 축을 표시한다. 헤링의 4원색을 기본으로 하며, +a는 빨강, −a는 초록, +b는 노랑, −b는 파랑이다.

43 물체의 색을 측정하는 방법 중 0/d에 관한 설명이 옳은 것은?

① 수직으로 입사시키고 분산광을 관측
② 분산광을 입사시키고 수직방향에서 관측
③ 물체면에 수직 입사시키고 45° 방향에서 관측
④ 물체면에 수직 입사시키고 수직방향에서 관측

 0/d 외 CIE 수광조건(색채 측정 방법)
• d/0(확산 조명/수직 수광) : 시료에 분산광을 비추고, 수직 방향에서 관측한다.
• 0/45(수직 조명/45° 수광) : 시료의 수직면에 조명을 비추고, 45°에서 관측한다.
• 45/0(45° 조명/수직 수광) : 시료에 45° 조명을 비추고, 수직 방향에서 관측한다.

44 광측 정량의 단위에 대한 설명 중 틀린 것은?

① 광도 : 광원에서 단위 입체각으로 발산하는 광선속량이다. 단위는 cd/m²이다.
② 조도 : 단위면적에 입사하는 광선속으로 정의되며 단위는 lx이다.
③ 휘도 : 단위면적에서 단위 입체각으로 복사하는 광선속으로 정의된다. 단위는 fl 등이 있다.
④ 전광속 : 광원이 사방으로 내는 빛의 총 에너지로 단위는 lm을 사용한다.

해설 cd/m²는 휘도의 단위이다. 광도(Lumious Intensity, I)는 빛의 강도를 뜻하며 광원에서 일정 방향의 에너지량이다. 한쪽 방향에서만 측정된 에너지를 광도라 한다. 단위는 cd(칸델라)이다.

45 디지털 색채의 특징을 설명한 것 중 틀린 것은?

① 디지털 색채는 가법혼색과 감법혼색 체계를 기본으로 한다.
② 디지털 색채에서의 가법혼색은 빛의 삼원색을 다양한 비율과 강도로 혼합하여 만들어진다.
③ 디지털 색채는 혼색계와 현색계의 특성을 모두 갖는다.
④ 모니터, 프린터와 같은 디지털 색채 장치는 동일한 혼색 원리이다.

해설 모니터는 빛의 3원색인 R(Red), G(Green), B(Blue)를 혼색하여 사용하며, 가법 혼색의 원리이고, 프린터는 C(Cyan), M(Magenta), Y(Yellow), K(Black)의 4원색으로 혼합할 수 있도록 어두워지는 감법혼색 원리이다.
RGB는 빛의 원리로 컬러를 구현하지만, 해당 입력 장치의 특성에 좌우되는 색채 값이기 때문에 객관성이 없다. CMYK 색채는 RGB 모드보다 표현 색의 수가 적기 때문에 이러한 오차를 감안하여 작업해야 한다.

46 필터식 색채측정 장치에서 빛을 전기적 신호로 바꾸는 역할을 하는 곳은?

① 광원 측정용 스크린
② 광전달 섬유
③ 광검출기
④ 집광 렌즈

해설 광검출기
국제조명위원회(CIE)에서 정의하는 표준관측자(2도 시야, 10도 시야)의 색 매칭 함수와 동일한 분광 투과율을 지닌 3개의 표준 필터와 센서로 이루어져 있다.
필터식 색채계의 특징
• 광학기계로 분광분포를 구하고 나서 계산하는 절차를 거치지 않고 색을 직접 측정하는 방법을 말한다. 시료대, 전산장치, 광검출기, 텅스텐램프로 구성되어 있다.
• 간편하게 삼자극치 값(X, Y, Z)를 구하고 두색의 색차의 값을 구하는 것이 보통이다.
• 광원에 의해 시료를 조명하면 그 반사광은 3개의 필터(X, Y, Z용)의 개구부를 투과하여 수광기로 들어가 광 검출기에서 전기적 신호로 변환된다. 이 출력으로부터 시료의 3자극치 XYZ를 각각 색채계로부터 읽는다.
• 광원은 보통 백열전구를 사용하고 유리필터 F와 조합하여 표준광원C 또는 표준광원 D₆₅의 조명이 되도록 한다.
• 시료를 조명하는 조명광원의 특성을 측색광에 일치시키려면 시료를 표준 백색 판으로 바꾸어 그 흰색의 값을 측정한다.

47 색역사상(Gamut Mapping)에 대하여 옳게 설명한 것은?

① 색역이 일치하지 않는 색채장치 간에 색채의 구현이 효과적으로 이루어지도록 색채표현 방식을 조절하는 기술이다.
② 인간이 느끼는 색채보다도 측색값이 일치하도록 하는 것을 주된 목적으로 실행된다.
③ 색 영역 바깥의 모든 색을 색 영역 가장자리로 옮기는 것이 색 영역 압축방법이다.
④ CMYK 색공간이 RGB 색공간보다 넓기 때문에 CMYK에서 재현된 색을 RGB 공간에서 수용할 수가 없다.

 ③ 색 영역 바깥의 모든 색을 색 영역 가장자리로 옮기는 것이 색 영역 클리핑 방법이다. 색영역 압축 방법은 출력하는 색영역의 바깥에 산포되어 있는 모든 색과 내부에 있는 모든 색을 출력하는 색영역의 내부로 압축시켜서 옮기는 방법이다.
④ CMYK 색공간은 RGB 색공간보다 좁다. 색역은 기본적으로 CIELAB > RGB > CMYK의 순서로 좁아진다. 그러므로 특정 모드에서 다른 컬러 모드로 변경하게 되면 색영역이 일치하지 않아서 색의 수치가 바뀌게 되어, 이미지의 색채를 그대로 보존할 수 없게 된다.

48 K/S 흡수, 반사를 이용한 조색의 원리와 관계된 사람은?

① 쿠벨카-문크
② 먼 셀
③ 헤 링
④ 베졸드

 쿠벨카-문크(Kubelka-Munk) 이론
자동배색장치의 기본원리가 되는 것이 쿠벨카-문크 이론이다. 발색층에서 광선은 확산하여 투과하고 흡수뇌면서 진행하게 되는 것으로, 일정한 두께를 가진 발색층에서 감법혼합을하는 경우에 성립하는 원리로 다음과 같은 3부류에 사용된다.
• 1부류 : 투명한 플라스틱, 인쇄잉크, 완전히 불투명하지 않은 페인트
• 2부류 : 투명한 발색층이 불투명한 기판위에 있을 때 – 사진인화, 열 증착식의 인쇄물
• 3부류 : 불투명한 발색층 – 옷감의 염색, 불투명한 페인트나 플라스틱, 색종이 등

49 쿠벨카-문크 이론의 배색처방 기본 원리에 대한 설명 중 틀린 것은?

① 섬유류의 경우 빛을 산란시키는 기능을 가지고 있으므로, 흡수계수와 산란계수의 비율로 주어지는 1개 상수 쿠벨카-문크 이론을 적용한다.

② 플라스틱이나 페인트의 경우 재질 속에 빛을 산란시키는 기능이 없으므로, 흡수계수와 산란계수를 각각 사용하는 2개 상수 쿠벨카-문크 이론을 적용한다.
③ 1개 상수 쿠벨카-문크 이론에서 흡수계수와 산란계수의 비율은 주어진 파장의 반사율에 무관하게 주어진다.
④ 1개 상수 쿠벨카-문크 이론에서 흡수계수와 산란계수의 비율은 염료의 농도에 비례한다.

 1개 상수 쿠벨카-문크 이론에서 흡수계수와 산란계수의 비율은 주어진 파장의 반사율에 반비례한다. K/S값은 반사율 값과는 달리 염료의 농도에 비례하는 양이므로 기준색의 분광 반사율과 각 염료들의 단위 농도당 반사율 값을 K/S의 값으로 표현하여 비례형의 연산을 시행하면 간편하게 기준색을 얻기 위한 각 염료들의 농도 처방을 구할 수 있다.

50 다음 중 디지털 이미지의 컬러모드에 속하지 않는 것은?

① Grayscale
② Targa
③ Duotone
④ Bitmap

① Grayscale : 그레이스케일은 흰색과 검정, 그리고 그 사이의 회색 음영으로 구성되는 모드를 말한다. 화소당 8bit로 256단계의 명암으로 표현한다. 컬러 이미지를 Grayscale로 변경하면 컬러 정보를 잃어버리게 된다.

③ Duotone : 듀오톤 모드(Duotone Mode)는 그레이스케일에서 변경이 가능하며, 한 가지 색 계열인 모노톤 이미지를 만들어 내기 위한 컬러 모드이다. 보통 검정과 다른 색상 한 가지를 2중으로 사용하여 원하는 톤으로 만든다.

④ Bitmap : RGB의 컬러 이미지나 흑백 이미지를 256 이하의 컬러로 지정하여 바꿀 수 있는 컬러 모드이다. 대부분 인터넷이나 웹상에서 이미지 전송용으로 많이 사용하고 있다. JPEG, GIF, PNG 등의 다양한 파일 형식이 있다.

51 다음 중 천연수지 도료에 대한 설명으로 옳은 것은?

① 아교, 카세인류를 전색제로 한다.
② 내알칼리성이기 때문에 콘크리트나 모르타르의 마무리 도료에 많이 쓰인다.
③ 옻, 캐슈계 도료, 유성페인트, 유성에나멜, 주정도료 등이 대표적이다.
④ 미립자의 염화비닐수지에 가소제를 혼합하여 만든 페이스트를 도포한 후 가열 용융하여 도막을 만드는 도료를 말한다.

해설 천연수지도료
천연수지도료는 천연도료이기 때문에 우아하고 부드러운 광택을 나타낼 수 있다. 옻은 옻나무 껍질에서 채취한 수액에 건성유·수지 등을 배합하여 만든 도료로서 도막의 광택성이 우수하다. 캐슈계 도료는 캐슈 열매의 추출액과 포르말린의 축합물에 각종 합성수지를 혼합하여 만든 도료이다. 유성페인트는 보일유(아마인유, 콩기름, 동유 등)를 전색제로 하는 도료로서, 건조 속도가 느리고 도막은 양호하지 않지만 저렴하고 내후성이 강하다. 유성에나멜은 천연수지·합성수지 또는 역청질과 건성유를 혼합하고 나프타 등의 용제로 희석한 유성니스를 전색제로 하는 도료로 건조성과 광택성, 도막의 강도는 우수하지만 내후성이 약하다.

①은 수성도료에 대한 설명이다. 수성도료는 예로부터 사용되었는데, 유기계 용제 대신 물을 사용하여 경제적이며, 발화성이 낮아서 안전하고 취급이 간편하다. 최근 수성도료에 대한 관심이 높아져서 여러 종류의 수성도료가 개발되어 널리 이용되고 있다. 이들 중 에멀션도료와 수용성 베이킹 수지도료가 대표적이다.
②는 합성수지도료에 대한 설명이다. 합성수지도료의 전색제로 셀룰로스 유도체를 사용한 도료의 총칭으로서 도료 중에서 종류가 가장 많으며, 기술 발전으로 새로운 도료들이 개발되고 있다. 특히 전색제로 사용되는 셀룰로스 유도체 중에서 나이트로셀룰로스가 널리 사용된다. 이 도료는 유성도료보다 강하고 내성이 뛰어난 도막을 형성한다.
④는 플라스티졸 도료에 대한 설명이다. 플라스티졸 도료는 연질경화비닐에 내약품성제, 안정제 등을 첨가한 졸로, 용제는 함유하지 않는다. 가소제만으로는 유동성이 충분하지 못할 경우에 희석제를 혼합한 것을 오르가노졸 도료라고 한다.

52 다음 중 옵셋 인쇄에 관한 설명 중 옳은 것은?

① 석판술(Lithorgraphy)과 같이 물과 기름이 서로 섞이지 않는 원리를 이용해서 인쇄하는 방식이다.
② 판(Plate)에 묻은 잉크가 종이와 직접 접촉하여 옮겨짐으로써 인쇄된다.
③ C, M, Y, K 잉크의 순서대로 인쇄된다.
④ 크게 Sheet-Fed Offset과 Heatset Offset 방식으로 나누어진다.

해설 옵셋 인쇄(Offset Printing)
보통의 인쇄가 판면에서 직접 종이에 인쇄되는데 비하여, 옵셋 인쇄는 판면에서 일단 잉크 화상을 고무블랭킷에 전사하여, 거기에서 종이에 인쇄하는 방법. 전자를 직접 인쇄라고 하며, 후자를 간접 인쇄(Indirect Printing)라고 한다. 금속평판 인쇄(金屬平版印刷)는 대부분 옵셋 인쇄에 의해

인쇄되므로, 일반적으로 옵셋 인쇄는 금속평판인쇄와 같은 뜻으로 쓰이고 있다. 옵셋 인쇄의 장점은 정밀한 화선이 비교적 표면이 거친 종이에도 선명히 인쇄되며 직접 인쇄보다 판면의 내쇄력이 크다.

53 육안검색 측정 환경에 대한 설명으로 옳은 것은?

① 조명의 부스를 사용하는 경우 무광택의 N5~8인 무채색이어야 한다.

② 비교되는 색은 일정 거리를 유지하고 동일 평면에 놓이지 않게 유의한다.

③ D50광원을 사용하여 조도 1,000lx의 밝기를 갖춘 인공광원에서 실시한다.

④ 자연광을 이용하는 경우 정오의 직사광원을 이용하는 것이 효과적이다.

 ② 비교되는 색은 인접하게 배열하고 동일 평면에 놓여야한다.

③ D65광원을 기준으로 한다. 먼셀 색표와 비교 검색하기 위해서는 C광원을 사용한다. 조도는 500lx를 기준으로 하며, 원칙적으로는 1,000lx 이상으로 한다.

④ 자연광을 이용하는 경우 일출 3시간 후부터 일몰 3시간 전까지 자연광을 이용한다.

육안검색 측정 환경
• 직사광선을 피하며 유리창, 커튼 등의 투과색을 피한다.
• 환경 색에 영향을 받지 않아야 한다.
• 낮은 채도에서 높은 채도의 순서로 검사하는 것이 바람직하다.
• 선명한 색 검사 후는 연한색이나 보색 조색 및 관찰은 피한다.
• 가능하면 마스크는 광택이나 형광이 없는 무채색이 바람직하고 비교 색에 가까운 명도의 것이 좋다. 또한 검정, 흰색, 회색의 세 가지 마스크를 이용하는 것을 권장하고 있다.

54 디지털 컬러에서 입력장치나 디스플레이 장치에 주로 사용되는 3원색은?

① Red, Blue, Yellow

② Yellow, Cyan, Red

③ Blue, Green, Magenta

④ Red, Green, Blue

해설 모니터에서 디스플레이되는 색채영상은 Red, Green, Blue의 원색들의 조합으로 이루어지게 되는데, 이때 어떤 그래픽카드를 쓰느냐에 따라 사용할 수 있는 최대 해상도, 재생주기, 표현할 수 있는 색채의 수가 결정되게 된다. 그래픽 카드의 최소기본단위를 픽셀(Pixel)이라고 하고 이는 Picture와 Element의 합성어로, 비트맵(Bitmap)이라는 격자 상에 놓이게 된다. 이와 같이 화소들로 이루어진 색채영상을 비트맵이라고 부르고 래스터(Raster Image)라고도 한다.

55 다음 중 CIE L*a*b* 색체계에서 a*에 해당되는 색의 영역을 가장 옳게 나타낸 것은?

① Red~Blue

② Yellow~Blue

③ Red~Green

④ Red~Yellow

해설 CIE L*a*b* 색체계
헤링의 4원색을 기본으로 하며, 색의 오차와 색의 차이를 표현할 수 있다. L*은 시감반사율로써 0~100 정도의 반사율을 표시하며 a*와 b*는 색의 방향을 나타낸다. 즉, L*은 밝고 어두움의 명도 범위를 나타내며 +a는 빨강, −a는 초록, +b는 노랑, −b는 파란색 방향을 나타낸다. a*와 b*의 값이 커질수록 중앙에서 바깥쪽으로 수치가 이동하여 채도가 증가하고, a*와 b*의 값이 작을수록 중앙으로 이동하여 무채색에 가까워진다.

56 화상에 비쳐진 상태를 판단하므로 비교적 고광택도의 표면검사에 이용되는 평가방법은?

① 대비 광택도
② 선명도 광택도
③ 변각광도분포
④ 경면 광택도

 ① 대비 광택도(對比光澤度) : 두 개의 다른 조건에서 측정한 반사 광속과 비교하여 나타내는 방법으로 편광 대비 광택도 등의 종류가 있다.
③ 변각광도 분포(Goniophotmetric Distribution) : 광원의 위치와 시료 면에 대한 입사각을 고정하여 수광기의 회전각과 빛을 받는 양의 관계를 나타내는 것이 변각광도분포하고 한다.
④ 경면 광택도(Specular Gloss) : 유리면을 기준으로 측정하는 방법으로, 종이섬유는 85°, 75°이고, 면·타일·법랑 등은 60°, 45°, 금속 고광택도장은 20°이다.
광택도 : 물체표면의 정반사광의 강도나 표면에 비치는 상의 선명함 등을 1차적인 수치로 표시하여 광택도를 표현하는 방법으로, 그 표현 방법은 물체표면의 빛을 반사하는 성질을 어떻게 도출하는지에 따라 분류된다. 현재 광택도는 100을 기준으로 0은 완전무광택, 30~40은 반광택, 50~70은 고광택, 70~100은 완전광택으로 분류하고 있다.

57 다음 중 아이소머리즘(Isomerism)에 대한 설명으로 옳은 것은?

① 분광반사율이 달라도 같은 색자극을 일으키는 현상을 말하며 주로 육안조색 시 발생한다.
② 일반적으로 육안으로 조색을 하는 경우 나타나는 현상으로 관측자마다 색이 달라져 보인다.
③ 광원이 바뀌면 색이 달라져 보이는 현상이다.
④ 분광반사율이 일치하여 어떠한 광원, 관측자에게도 같은 색으로 보인다.

 ③은 색의 연색성을 설명한 것이다. 색의 연색성은 조명에 의하여 물체의 색을 결정하는 광원의 성질, 즉 조명에 따라 색이 다르게 보이는 현상을 말한다. 예를 들어 정육점에서 고기가 신선하게 보이게 하기 위해 조명을 켜 놓는 것과 옷가게에서 보고 산 옷을 집에서 보았을 때 색이 달라 보이는 것은 연색성과 관련이 있다.
아이소머리즘(Isomerism)
분광반사율이 완전히 일치하여 어떤 조명아래에서나 어떤 관찰자가 보더라도 같은 색으로 보이는 두 색은 아이소머리즘 관계에 있다고 말한다. 이를 무조건 등색, 아이소머릭매칭(Isomeric Matching)이라 한다. 일반적으로 육안조색의 경우에는 메타머리즘이 발생하기 쉽고, CCM(Computer Color Matching)의 경우 아이소머릭 매칭이 용이하다. 조색의 궁극적인 조색의 목적은 아이소머리즘의 실현으로 봐야 한다.

58 스캐너와 디지털 카메라의 특성화 과정에서 기본적으로 사용되는 샘플컬러 패치는 IT8 차트이다. 이 차트를 지정한 단체는?

① ICC(International Color Consortium)
② ISCC(Inter-Society Color Council)
③ ISO(International Standards Organization)
④ ICA(International Color Association)

 International Standards Organization(국제표준화기구)

공산품 생산과정 및 서비스 제공에 관한 기준을 국제적으로 표준화하여 그 질 관리를 기하기 위한 목적으로 구성된 기구를 말한다. 제품생산자나 서비스 제공자가 공산품이나 서비스의 질에 관한 운영체제 혹은 관리체제에 관한 기준체제를 준수하도록 요구함으로써 그 질적수준이 국제적으로 통용될 수 있도록 인증제도를 도입하여 운영하고 있다. 관련 분야의 질적 기준체제에 부합되면 국제적으로 통용되는 인증서를 제공하는데, 그중에서도 ISO 6,000, 9,000 등의 기준 시리즈는 널리 통용되고 있는 인증결과이다.

① ICC(International Color Consortium) : 국제 색채협의회는 색채표준과 색채프로파일의 운영에 관한 협의를 위한 단체이다. 1993년 어도비(Adobe), 마이크로소프트(Microsoft), 아그파(Agfa), 코닥(Kodak) 등의 8개 회사가 CMS 구조와 그 구성요소들의 표준화를 목적으로 설립한 협의회이다.

② ISCC(Inter-Society Color Council) : 전미색채협의회로 ISCC-NIST 색명법을 발표하였다. ISCC-NIST 색명법은 일반색의 이름을 부르는 법이다. 먼셀의 색입체에 위치하는 색을 267개의 단위로 나누고, 다섯 개의 명도 단계와 일곱 가지의 색상을 나타내는 기본색과 세 가지 보조색으로 색이름을 부르며, 그들을 수식하는 형용사로 사용한다.

④ ICA(International Color Association) : 국제 컬러 공사를 의미하는 ICA(International Color Authority)에서는 섬유, 실, 직물 생산자를 위한 컬러예측을 제공하는데 24개월 앞의 유행색을 여성용 · 남성용 · 인테리어별로 제안하는 트렌드 컬러를 봄 · 여름 · 가을 · 겨울 판으로 만들어 선보이기도 한다. 컬러협회(The Color Association) 등 국제적으로 이런 컬러 트렌드를 제시하는 단체들과 이에 따라 발행되는 전문지들이 있다.

59 백색표준판(White reference plate)에 대한 설명이 틀린 것은?

① 백색표준판은 측색기의 측정값을 보증하기 위한 측정기준 인증물질(CRM : Certified Reference Material)로 정기적으로 교정을 받아야 한다.

② 측색기 구입 시 제조사에서 제공하는 백색 표준판은 필요에 따라 다른 백색표준판과 병행하여 사용할 수 있다.

③ 백색표준판이 손상되거나 오염되었을 경우는 제조사에 재교정을 의뢰해야 한다.

④ 백색표준판의 측정방식은 색채계의 측정방식과 일치하는 기준물의 교정성적을 사용해야 한다.

 측색기 구입 시 제조사에서 제공하는 백색 표준판은 필요에 따라 다른 백색표준판과 병행하여 사용할 수 없다. 타 기기의 교정판은 기기의 센서와 다르므로 사용하지 않고 반드시 해당 기기의 교정판의 고유 번호에 일치하는 것을 사용해야 한다.

백색표준판의 조건
• 백색 표준물질의 분광 반사율은 가시광선영역에서 반사율이 80% 이상으로 균일해야 한다.
• 변색이나 퇴색 그리고 형광이 없어야 한다.
• 화학적, 기계적으로 안정된 물질이어야 한다.
• 오염이 잘 되지 않아야 하며, 오염이 되어도 쉽게 복구할 수 있어야 한다.
• 보관이나 운반이 용이해야 한다.

60 색료를 사용방법에 따라 분류하고 고유의 숫자로 표시하는 것은?

① CRI ② MI
③ CI ④ WI

해설 컬러 인덱스(Color Index)
공업적으로 제조 · 판매되고 있는 합성염료나 안료를 종속, 색상, 화학 구조에 따라 정리 · 분류한 데이터베이스를 뜻한다. 컬러 인덱스는 컬러 인덱스 분류명과 합성염료나 안료를 화학 구조별로 종속과 색상으로 분류하고 컬러 인덱스 번호를 부여하였다. 컬러 인덱스에서 얻을 수 있는 정보로는 염료와 안료에 대한 화학적인 구조, 염료와 안료의 활용 방법과 견뢰성, 제조사의 이름뿐만 아니라 판매 업체에 관한 정보도 얻을 수 있다.
① CRI(Color Rendering Index, 연색 평가지수)
 : 광원의 연색성을 나타내는 것을 목적으로 한 지수로 시료 광원 아래에서 물체의 색지각이 규정된 기준광 아래서 동일한 물체의 색지각에 합치되는 정도를 수치화한 것이다.
④ WI : 웹아이덴티티(WI)란 웹상의 CI(Corporate Identity ; 기업이미지 구축)로 해당 기업의 대부분의 콘텐츠와 디자인을 일관성 있게 꾸며 기업 이미지 및 경쟁력을 높이는 것이 목적이다. WI는 크게 메뉴 구조와 위치 등의 전체적인 구도 결정(Web Grid), 공통된 색상(Web Color), 일정한 글자 크기와 형태(Web Font) 등 3가지 요소로 이루어진다.

제4과목 색채지각론

61 색채지각과 감정효과가 옳게 연결된 것은?

① R : 진출색 – 평창색 – 흥분색
② YR : 진출색 – 수축색 – 진정색
③ B : 후퇴색 – 수축색 – 흥분색
④ PB : 후퇴색 – 평창색 – 진정색

해설 후퇴색은 저명도, 저채도, 한색계열의 색이 효과가 좋으며 진출색은 고명도, 고채도, 난색계열의 색이 효과가 좋다.

62 색채에 대한 느낌을 가장 옳게 표현한 것은?

① 빨강, 주황, 노랑 등의 색상은 경쾌하고 시원함을 느끼게 한다.
② 장파장 계통의 색은 시간의 경과가 느리게 느껴지고, 단파장 계통의 색은 시간의 경과가 빠르게 느껴진다.
③ 한색계열의 저채도 색은 심리적으로 진정되는 느낌을 준다.
④ 색의 중량감은 주로 채도에 의하여 좌우된다.

 장파장 계통의 빨강, 주황, 노랑 등의 색상은 교감신경을 자극해 생리적인 촉진 작용이나 흥분작용을 일으키는 흥분색이다. 색의 중량감은 주로 명도에 의하여 좌우된다.

63 동일한 양의 두 색을 혼합하여 만들어지는 새로운 색을 무엇이라고 하는가?

① 인접색 ② 반대색
③ 일차색 ④ 중간색

64 색의 진출과 후퇴 현상에 대한 일반적인 내용으로 잘못된 것은?

① 적색, 황색과 같은 난색은 진출해 보인다.
② 단파장 쪽의 색이 후퇴해 보인다.
③ 고명도의 색이 진출해 보인다.
④ 고채도의 색이 후퇴해 보인다.

해설 고명도, 고채도, 난색계열의 색은 진출색이며 저명도, 저채도, 한색계열의 색은 후퇴색이다.

65 빛 자극의 물리적 특성이 변화하더라도 물체의 색채가 변하지 않고 그대로 지각되는 색채감각과 관련이 깊은 것은?

① 기억색(memory color)
② 기호색(preference color)
③ 주관색(subject color)
④ 대응색(opponent color)

66 다음 색채대비 중 스테인드글라스에 많이 사용되고, 현대 회화에서는 칸딘스키, 피카소 등이 많이 사용한 방법은?

① 채도대비
② 명도대비
③ 색상대비
④ 면적대비

해설 색상대비는 색상이 다른 두 색을 동시에 볼 때 각 색상의 차이가 크게 느껴지는 현상이다.

67 표면에 입사되는 모든 파장의 빛을 거의 다 흡수하는 물체의 색은?

① 은 색 ② 회 색
③ 흰 색 ④ 검은색

해설 모든 파장의 빛을 거의 다 흡수하는 물체의 색은 검은색이며 모든 파장의 빛을 거의 다 반사하는 물체의 색은 흰색이다.

68 색채현상에서 나타나는 빛의 성질에 대한 설명이 틀린 것은?

① 흡수 : 빛이 물리적으로 기체나 액체나 고체 내부에 빨려 들어가는 현상
② 굴절 : 파동이 한 매질에서 다른 매질로 향해 이동할 때 경계면에서 일부 파동이 진행방향을 바꾸어 원래의 매질 안으로 되돌아오는 현상
③ 투과 : 광선이 물질의 내부를 통과하는 현상으로 흡수나 산란 없이 파장 범위가 변하지 않고 매질을 통과함을 의미함
④ 산란 : 거친 표면에 빛이 입사했을 경우 여러 방향으로 빛이 분산되어 퍼져나가는 현상

해설 빛의 굴절은 빛이 다른 매질로 들어가면서 빛의 파동이 진행 방향을 바꾸는 것이다.

69 영 · 헬름홀츠의 색지각설에 대한 설명 중 틀린 것은?

① 우리 눈의 망막 조직에는 빨강, 초록, 파랑의 색지각 세포가 있다.
② 가법혼색의 삼원색의 기초가 된다.
③ 빨강과 파랑의 시세포가 동시에 흥분하면 마젠타의 색각이 지각된다.
④ 잉크젯 프린터의 혼색원리이다.

해설 잉크젯 프린터의 혼색원리는 감법혼색의 원리이다.

70 양복지와 같은 직물은 몇 가지 색실로 다양한 색상을 만들어 내고 있다. 이에 관련된 혼색방법이 아닌 것은?

① 가법혼색
② 감법혼색
③ 병치혼색
④ 중간혼색

해설 감법혼색은 혼합된 색의 명도나 채도가 혼합 이전의 평균 명도나 채도보다 낮아지는 색료의 혼합이다.

71 도로 안내표지를 디자인할 때 가장 중점을 두어야 하는 것은?

① 배경색과 글씨의 보색대비 효과를 고려한다.
② 배경색과 글씨의 명도차를 고려한다.
③ 배경색과 글씨의 색상차를 고려한다.
④ 배경색과 글씨의 채도차를 고려한다.

해설 배경색과 글자색의 명도 차가 크면 명시도를 높일 수 있다.

72 다음 중 회전 혼합의 특징이 아닌 것은?

① 보색이나 준보색 관계의 색을 회전 혼합시키면 무채색으로 보인다.
② 회전 혼합은 평균 혼합으로서 명도와 채도가 평균값으로 지각된다.

③ 색료에 의해서 혼합되는 것이므로 계시가법혼색에 속하지 않는다.
④ 채도가 다르고 같은 명도일 때는 채도가 높은 쪽의 색으로 기울어져 보인다.

해설 회전혼합은 동일 지점에서 두 가지 이상의 색자극을 반복시키는 계시혼합의 원리에 의해 색이 혼합되어 보이는 것으로 중간혼합의 일종이다.

73 노란 색종이를 조그맣게 잘라 여러 가지 배경색 위에 놓았다. 다음 어떤 배경색에서 가장 선명한 노란색으로 보이는가?

① 주황색 ② 연두색
③ 파란색 ④ 빨간색

해설 보색관계인 두 색을 인접시켰을 때 서로의 영향으로 본래의 색보다 채도가 높아져 색이 더욱 뚜렷해 보이는 현상이다.

74 두 개 이상의 투명 셀로판지를 겹쳤을 때 보이는 색혼합은?

① 동시가법혼색
② 계시가법혼색
③ 동시감법혼색
④ 계시감법혼색

해설 감법혼색은 혼합된 색의 명도나 채도가 혼합 이전의 평균 명도나 채도보다 낮아지는 색료의 혼합으로 컬러 슬라이드나 필름 등이 이 방법의 원리이다.

75 선글라스를 끼고 있는 동안 선글라스의 색이 느껴지지 않는 이유는?

① 무채순응 때문
② 색순응 때문
③ 명암순응 때문
④ 푸르킨예 현상 때문

해설 색순응은 색광에 대하여 눈의 감수성이 순응하는 과정으로 조명에 의해 물체색이 바뀌어도 자신이 알고 있는 고유의 색으로 보이게 되는 현상이다.

76 컬러인쇄물의 혼색에 관한 내용 중 틀린 것은?

① 노랑, 사이안, 마젠타와 검정으로 다양한 색을 연출한다.
② 감법혼색과 병치혼색의 원리가 함께 응용된다.
③ 노랑과 마젠타의 색점이 겹쳐진 부분은 두 색의 평균밝기로 나타난다.
④ 망점을 사용하여 중간 색조를 얻는 경우는 색의 농담을 망점의 크기로 나타낸다.

해설 노랑과 마젠타의 색점이 겹쳐진 부분은 두 색의 평균명도와 채도보다 낮아진다.

77 색의 감정효과에 대한 설명 중 틀린 것은?

① 색의 온도감이 높은 순서는 빨강, 주황, 노랑, 연두, 파랑, 하양이다.

② 파장이 긴 쪽이 따뜻하게 느껴지고 파장이 짧은 쪽이 차갑게 느껴진다.
③ 색의 온도감은 색의 세 가지 속성 중에서 명도에 주로 영향을 받는다.
④ 연두, 녹색, 보라, 자주 등은 때로는 차갑게 때로는 따뜻하게 느껴지는데 이렇게 중간 온도의 느낌을 주는 색을 중성색이라고 한다.

해설 따뜻하게 느껴지는 색을 난색이라 하고 빨강, 주황, 노랑 등의 장파장을 말하며 차갑게 느껴지는 색을 한색이라 하며 청록, 파랑, 남색의 단파장 색상이다.

78 물리적, 생리적 원인에 따른 색채 지각변화에 대한 설명 중 옳은 것은?

① 망막의 지체현상은 약한 빛 아래서 운전하는 사람의 반응 시간을 짧게 만든다.
② 망막 수용기에 의해 지각된 색은 지배적 주변상황에서 오는 변수에 따른 반응이 사람마다 동일하다.
③ 빛 강도가 해질녘의 경우처럼 약할 때는 망막의 화학적 변화가 급속히 일어나 시자극을 빠르게 받아들인다.
④ 빛의 강도가 주어진 최소수준 아래로 떨어질 경우 스펙트럼의 단파장과 중파장에만 민감한 간상체가 작용하기 시작한다.

해설 간상체는 어두운 곳에서 주로 기능하며 명암을 판단하는 시세포이다.

79 다음 중 잔상과 관련이 없는 것은?

① 맥컬로 효과(McCollough Effect)
② 페흐너의 코마(Fechner's Comma)
③ 허먼 그리드 현상(Hermann Grid Illusion)
④ 베졸드 브뤼케 현상(Bezold-Bruke Phenomenon)

해설 잔상이란 어떤 색을 응시한 후 망막의 피로현상으로 어떤 자극을 받았을 경우 원 자극을 없애도 색의 감각이 계속해서 남아 있거나 반대의 상이 남아 있는 현상이다.

80 색의 주목성에 대한 설명이 틀린 것은?

① 고명도, 고채도의 색이 주목성이 크다.
② 주목성은 사람의 시선을 끄는 힘이다.
③ 주로 한색 계통이 주목성이 크다.
④ 빨간색은 주의, 알림, 경고 등의 기능을 가지게 된다.

해설 주목성은 사람들의 시선을 끄는 힘으로 시각적으로 잘 띄어 주목이 되는 것을 말한다. 무채색보다는 유채색이, 한색계보다는 난색계가, 저채도보다는 고채도가 주목성이 높다.

제5과목 색채체계론

81 색채기법에 대한 설명이 틀린 것은?

① 기조색은 색채계획에서 의도적으로 설정한 주제를 상징하는 색이다.
② 강조색은 주조색과 보조색을 조화롭게 하기 위해 사용되기도 한다.
③ 보조색은 배색의 지루함을 덜기 위해서 사용한다.
④ 주조색은 직접 사용된 색이며 가장 많은 면에서 주도적인 역할을 한다.

해설 기조색은 일반적으로 배색의 대상 중 가장 넓은 부분의 바탕색이나 배경색이다.

82 다음의 DIN 색표기 중 색채의 순도(채도)가 가장 높은 것은?

① 2 : 3 : 3
② 12 : 5 : 3
③ 3 : 9 : 3
④ 2 : 1 : 6

해설 DIN 색표기 방법은 색상 : 포화도(채도) : 암도(명도)이다.

83 톤에 대한 개념 설명으로 옳은 것은?

① 명도와 채도의 복합개념이다.
② 색채 이미지 전달이 어렵다.
③ 색채의 복합속성이 아니다.

④ 색상과 채도의 복합개념으로 색도
라고도 한다.

> **해설** 톤은 명도와 채도의 복합개념으로 색채 이미지를
> 전달한다.

84 색상을 기준으로 등거리 2색, 3색, 4색, 5색, 6색 등으로 분할하여 배색하는 기법을 설명한 색채학자는?

① 문&스펜서
② 오그덴 루드
③ 요하네스 이텐
④ 저드

> **해설** 요하네스 이텐은 대비현상에서 2색 또는 그 이상
> 의 색을 혼합하여 얻어진 결과가 무채색이 되면
> 그 색들은 서로 조화한다고 하였다.

85 L*a*b* 색공간에서 L*값이 동일한 a*b* 색도그림을 가정할 때, 중심에서 멀어질수록 나타나는 현상은?

① 명도가 낮은 색이 된다.
② 명도가 높은 색이 된다.
③ 채도가 낮은 색이 된다.
④ 채도가 높은 색이 된다.

> **해설** a*b*의 값이 커질수록 중앙에서 바깥쪽으로 수치
> 가 이동하여 채도가 증가하고 a*b*의 값이 작을수
> 록 중앙으로 이동하여 무채색에 가까워진다.

86 그림에서 굵게 표시된 부분의 속성이 의미하는 것은?

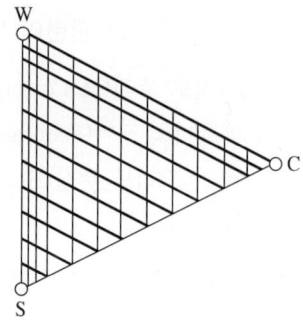

① 동일 명도
② 동일 채도
③ 동일 검은색도
④ 동일 하얀색도

> **해설** 등흑계열은 CW와 평행선 상에 있는 색으로 흑색
> 량이 모두 같은 계열이다.

87 오스트발트의 색채조화론과 관련한 설명이 틀린 것은?

① 무채색은 등간격이면 조화가 된다.
② 등백계열의 색과 그 선상의 무채색
과는 조화가 된다.
③ 질서 있게 변하는 색끼리는 조화된다.
④ 동일 색삼각형에서 순도가 다른 색
은 조화가 된다.

> **해설** 동일 색삼각형에서 순도가 같은 색은 조화가 된다.

88 음양오행설에서 풀어낸 오정색은 다섯 가지 방위를 나타낸다. 동, 서, 남, 중앙, 북의 방위와 오정색이 순서대로 옳게 나열된 것은?

① 청색, 백색, 적색, 황색, 흑색

② 흑색, 황색, 적색, 백색, 청색

③ 적색, 흑색, 청색, 황색, 백색

④ 백색, 흑색, 청색, 적색, 황색

해설 동–청색, 서–백색, 남–적색, 중앙–황색, 북–흑색

89 CIE L*a*b* 색공간의 설명으로 틀린 것은?

① −a*값의 색은 초록의 포함 정도를 나타낸다.

② a*와 b*는 색도좌표를 나타낸다.

③ +a*=35, −b*=50의 색은 연두색이다.

④ L* 값은 명도이고 숫자가 높을수록 밝은색이다.

해설 CIE L*a*b*색체계에서 a*는 Red, −a*는 Green, b*는 Yellow, −b*는 Blue를 나타낸다.

90 CIE 색체계의 특성이 아닌 것은?

① 동일 색상을 찾기 쉬워 색채 계획 시 유용하다.

② 인쇄로 표현할 수 있는 색의 범위가 한정적이다.

③ 색을 과학적이고 객관성 있게 지시할 수 있다.

④ 최종 좌표값들의 활용에 있어 인간의 색채시감과 거리가 있다.

해설 CIE 표색계의 특징은 표준광원이 매우 중요한 비중을 가지며 3자극치를 투시하며 RGB를 기본으로 한다.

91 관용색명이라고 볼 수 없는 것은?

① 곤 색 ② 하늘색

③ 흰 색 ④ 금 색

해설 관용색명은 습관상 사용되는 개개의 색에 대한 고유색명으로 동물, 식물, 자연대상물, 지명, 인명 등의 이름을 따서 만든 것이다.

92 NCS의 색표기 S7020−R30B에서 70, 20, 30의 숫자가 의미하는 속성이 옳게 나열된 것은?

① 유채색도 − 검은색도 − 빨간색도

② 유채색도 − 검은색도 − 파란색도

③ 검은색도 − 유채색도 − 빨간색도

④ 검은색도 − 유채색도 − 파란색도

해설 NCS 색표기는 검정기미(%), 순색기미(%), 그리고 색상 순으로 나타낸다.

93 다음 중 먼셀 색체계의 장점은?

① 색상별로 채도 위치가 동일하여 배색이 용이하다.

② 색상 사이의 완전한 시각적 등간격으로 수치상의 색채와 실제 색감과의 차이가 없다.

③ 정량적인 물리 값의 표현이 아니고 인간의 공통된 감각에 따라 설계되어 물체색의 표현에 용이하다.

④ 인접색과의 비교에 의한 상대적 개념으로 확률적인 색을 표현하므로 일반인들이 사용하기 쉽다.

해설 멘셀 색체계는 색의 3속성을 바탕으로 체계적으로 색을 연계하여 객관적인 과학화와 표준화를 이뤘다는 점에서 높이 평가받고 있다.

94 오스트발트 색체계의 기본 4색은?

① Yellow, Red, Ultra Marine Blue, Sea Green
② Yellow, Red, Blue, Green
③ Yellow, Red, Blue, Turquoise
④ Yellow, Red, Blue, Orange

해설 오스트발트 색체계의 기본 4색은 Yellow, Red, Ultra Marine Blue, Sea green이다.

95 한국전통색명 중 색상계열이 다른 하나는?

① 감색(紺色)
② 벽색(碧色)
③ 숙람색(熟藍色)
④ 장단(長丹)

해설 감색, 벽색, 숙람색은 청록색계이다. 장단색은 적색계이다.

96 오스트발트 색체계의 설명 중 틀린 것은?

① 색상의 분할에 있어서 영·헬름홀츠의 3원색설을 기본으로 하고 있다.
② 독일의 물리화학자인 F.W.오스트발트가 제안했다.

③ 백·흑·순색의 혼합에서 각 함유량으로 표면색을 정량적으로 표시하기 위한 방법이다.
④ 같은 기호의 색일지라도 색상에 따라서 시감의 차이가 있다.

해설 오스트발트의 색상환은 헤링의 4원색을 기준으로 하였다.

97 PCCS 색체계의 색상환에 대한 설명 중 틀린 것은?

① 적, 황, 녹, 청의 4색상을 중심으로 한다.
② 4색상의 심리보색을 색상환의 대립 위치에 놓는다.
③ 색상을 등간격으로 보정하여 36색상환으로 만든다.
④ 색광과 색료의 3원색을 모두 포함한다.

해설 P.C.C.S의 색상은 4가지 기본색(빨강, 노랑, 초록, 파랑)으로 놓고 서로 반대쪽에 위치시켜 2등분하여 8색을 만든다. 그리고 4색을 추가하여 12색을 만든 후 다시 2개로 분할하여 24색을 만든다.

98 병치혼색과 보색 등의 대비를 통해 그 결과가 혼란된 것이 아닌 주도적인 색으로 보일 때 조화된다는 이론은?

① 파버비렌의 색채조화론
② 저드의 색채조화론
③ 셰브럴의 색채조화론
④ 루드의 색채조화론

 셰브럴의 색채조화론은 색채의 유사 조화와 대비 조화를 구별했으며 이러한 색의 대비에 기초한 배색 이론은 색의 3속성과 색의 체계에 대한 의식을 새롭게 하였다.

99 다음 중 색채표준방법이 나머지와 다른 것은?

① RGB 색체계
② XYZ 색체계
③ CIE L*a*b* 색체계
④ NCS 색체계

 현색계는 멘셀의 표색계와 NCS, DIN, KS 등이 있다.

100 다음 중 먼셀 색체계의 설명으로 옳은 것은?

① 무채색은 H V/C의 순서로의 순서로 표기한다.
② 헤링의 반대색설에 따라 색상환을 구성하였다.
③ 색의 3속성에 의한 표시방법으로 한국산업표준(KS A 0062)에 채택되었다.
④ 흰색, 검은색과 순색의 혼합에 의해 물체색을 체계화하였다.

 멘셀 기호 표기법은 색상(H) 명도(V)/채도(C)이다. 무채색은 색상과 채도가 없으므로 명도만 표시하며 N을 숫자 앞에 붙여서 표기한다.

제 1 과목 **색채심리 · 마케팅**

01 마케팅의 핵심 개념에 해당하지 않는 것은?

① 욕 구 ② 시 장
③ 제 품 ④ 지 휘

해설 마케팅이란 고객이 필요한 욕구를 정확하게 규명하고 각 시장에 적합한 조직을 구성하며, 시장에 적절한 서비스 프로그램을 설계하여 고객에게 봉사하기 위한 체계적인 기능. 이것은 욕구와 필요를 충족시키기 위한 과정이라고 정의한다. 마케팅의 기능으로는 종합적 전략의 수립과 실현과정을 통해 소비자욕구충족, 기업이윤의 추구, 인적 물적 자원의 지원과 관리, 기업의 방향 제시 등이 있다.
4P 마케팅 믹스의 구성 요소
제품(Product), 가격(Price), 유통(Place), 촉진(Promotion)

02 색채 라이프 사이클 중 회사 간의 치열한 경쟁으로 가격, 광고, 유치경쟁이 치열하게 일어나는 시기는?

① 도입기
② 성장기
③ 성숙기
④ 쇠퇴기

해설 수명주기 단계별 특징
도입기→성장기→성숙기→쇠퇴기
- 도입기 : 신제품시장에 등장, 이익은 낮고 유통경비와 광고 판촉비는 높은 시기
- 성장기 : 수요가 점차 늘어남, 이윤이 급격히 상승, 경쟁회사의 유사제품이 나오는 시기이므로 시장점유율을 극대화함
- 성숙기 : 수요가 포화상태에 이르는 시기, 이익 감소, 매출의 성장세가 정점에 이르는 시기, 반복수요가 늘고, 제품의 리포지셔닝과 브랜드 차별화 전략이 필요
- 쇠퇴기 : 소비시장의 급격한 감소, 대체상품의 출현 등 제품시장이 사라지는 시기, 신상품 개발 전략이 필요함

03 모 카드회사에서 새로 출시하는 카드를 사용하는 소비자의 소비욕구 유형에 맞추어 포인트를 올려준다고 광고를 하고 있다. 이때 적용되는 마케팅은?

① 제품 지향적 마케팅
② 판매 지향적 마케팅
③ 소비자 지향적 마케팅
④ 사회 지향적 마케팅

해설 소비자 지향적 마케팅
소비자의 욕구를 파악하는 것은 물론, 시장이 지닌 잠재적 욕구 또는 필요성 등을 파악하여 제품계획이나 프로모션(Promotion) 계획 등에 적극적으로 반영시키고자 하는 마케팅(Marketing)이다.

① 제품 지향적 마케팅 : 좋은 상품에 중심을 두고 마케팅을 하는 것이며 이 경우 더 좋은 제품을 만드는 것이 마케팅의 가장 중요한 핵심이 된다. 또한 마케팅 메시지도 제품의 품질과 기능 면에 집중하게 된다.

② 판매 지향적 마케팅 : 소비자는 자발적으로 제품을 구매하지 않으므로 공격적인 영업과 촉진활동에 주력해야 한다는 사고. 강력한 판매 활동에 의존한다. 즉, 판매 지향적 마케팅 사고의 초점은 판매량을 증가시키기 위한 판매 기술의 개선에 있다.

④ 사회 지향적 마케팅 : 기업이 마케팅 정책수립 시 기업이익, 소비자 욕구충족 및 대중이익과 사회복지가 균형이 되도록 해야 한다는 것을 의미하는데, 제품 홍보보다는 소비자 · 환경 · 사회 등 따뜻하고 인간적인 면을 강조함으로써 장기적으로 기업의 이미지를 높이는 마케팅 기법을 말한다.

04 생후 6개월이 지난 유아가 대체적으로 선호하는 색채는?

① 고명도의 한색계열
② 저채도의 난색계열
③ 고채도의 난색계열
④ 저명도의 난색계열

 생후 6개월부터는 원색을 구별할 수 있으며, 연령이 낮을수록 장파장에 반응한다. 어린이는 고명도의 색, 무채색보다 원색 계열과 밝은 톤을 선호한다. 따라서 연령이 낮을수록 노랑 → 흰색 → 빨강 → 주황 → 파랑 → 녹색 → 보라의 순으로 선호한다.

05 색채의 공감각에 대한 설명으로 틀린 것은?

① 칸딘스키는 공감각자로서 추상적 표현을 한 작가이다.
② 공감각은 자극받은 하나의 감각이 다른 감각에 적용되어 반응한다.

③ 단맛은 한색계열을 연상시키며 신 맛은 노랑이와 연두를 연상시킨다.
④ 색채가 지닌 공감각의 특성을 활용 하면 메시지와 의미를 보다 정확하 고 강하게 전달할 수 있다.

 단맛은 한색계열이 아닌 난색계열인 빨강, 주황, 노랑의 배색과 빨강과 핑크의 배색으로부터 연상이 된다.

색채와 공감각(공감각(共感覺), Synesthesia)
• 색채와 소리 : 뉴턴(Newton)은 분광효과로 발견한 일곱 가지 색을 칠음계와 연결, 카스텔(Castel)은 음계와 색을 연결시켰다. 또한 몬드리안(Mondrian)의 '브로드웨이 부기우기'는 노랑, 빨강, 청색, 밝은 회색을 사용하여 뉴욕의 브로드웨이가 전하는 다양한 소리와 역동적인 움직임을 표현하여 시각과 청각의 조화에 의한 색채언어의 가능성을 보여 주었다.
• 색채와 모양(형태) : 색채와 모양의 조화로운 관계성을 추구하는 사람으로는 요하네스 이텐(Johannes Itten), 파버 비렌(Faber Birren), 칸딘스키(Kandinsky), 베버와 페흐너(Weber & Fechner)가 있다.
프랑스 색채연구자인 모리스 데리베레(Maurice Deribere)는 색과 맛 · 향의 상관관계에 대해 연구하였다.
• 색채와 맛 : 색은 식욕을 자극하여 식욕이 증진시키거나 감소시키는 역할을 한다.
• 색채와 향 : 색채는 직접적 혹은 간접적으로 후각을 자극하여 냄새와 향기를 느끼게 한다.
• 색채와 촉각 : 명도가 높은 색은 부드러운 느낌을 주며, 저명도 · 저채도의 색은 강하고 딱딱한 느낌을 준다. 난색 계열은 메마르고 건조한 느낌을 주며, 한색 계열은 습하고 촉촉한 느낌을 준다.

06 색채가 가지고 있는 상징적 특징에 대한 설명 중 틀린 것은?

① 색채는 국제적으로 이해되어 질 수 있는 시각언어로서 커뮤니케이션의 좋은 도구가 된다.

② 색채는 다양한 문화권에서 상징적인 의미를 전달하는 역할을 하고 있으며 지역에 따라 다른 상징을 가지고 있을 수 있다.

③ 색채의 상징성은 지역과 문화에 관계없이 시간이 지나도 원래의 의미를 잃지 않는 특성이 있다.

④ 국제적인 언어로 인지되는 색채가 사용된 좋은 예로 교통 신호등을 사례로 들 수 있다.

해설 색채의 상징성은 문화, 국가, 지역, 종교, 사회적 특성에 따라 동일한 색을 사용하더라도 그 의미는 다르게 상징되는 경우가 있다. 색채의 상징에는 국가의 상징, 신분, 계급이 구분, 방위의 표시, 지역의 구분, 기억의 상징, 종교, 관습의 상징이 있다.

07 마케팅의 활성화를 위하여 각기 다른 제품을 필요로 하는 독특한 구매집단으로 시장을 분류하는 것은?

① 마케팅 믹스
② 시장세분화
③ 대량마케팅
④ 다양화 마케팅

해설 시장장세분화의 이점은 시장에서 기호를 보다 쉽게 찾아낼 수 있으며, 마케팅 믹스를 보다 효과적으로 조합할 수 있고, 또한 시장 수요의 변화에 보다 신속하게 대처할 수 있다는 점이다. 이러한 시장세분화의 조건으로 측정가능성, 접근가능성, 실질성, 실행가능성이 있어야 한다.
① 마케팅 믹스 : 기업이 목표 시장에서 원하는 세일즈 목표를 달성하기 위해 제어 가능한 요소들을 종합적으로 사용하는 것을 말한다.
③ 대량마케팅 : 시장세분화를 포기하고 전체시장에 대하여 한 가지 마케팅 믹스만 제공하는 것이다. 생산, 재고관리, 유통, 광고 등, 비용을 절감할 수 있다.

④ 다양화 마케팅 : 소비자들에게 제품의 특성, 스타일, 품질, 크기 등의 다양성을 제공하는 마케팅으로 고객층의 성향에 맞게 제품이나 서비스, 판매방법 등을 다양화하는 마케팅 기법이다.

08 국가별, 문화별로 색채 선호 및 상징은 다르게 나타난다. 다음 중 색채에 대한 문화별 차이를 설명한 사례로 적절하지 않은 것은?

① 서양의 흰색 웨딩드레스 / 한국의 소복
② 중국의 붉은 명절 장식 / 서양의 붉은 십자가
③ 미국의 청바지 / 가톨릭 성화 속 성모마리아의 청색망토
④ 프랑스의 황제궁의 황금 대문 / 중국 황제의 황색 옷

해설 10세기 프랑스에서는 반역자나 범죄자들의 집 대문을 황색으로 칠하였다. 녹색은 동서양을 막론하고 봄과 새 생명의 탄생을 의미하며, 북유럽의 녹색인간(Green Man)의 신화로서 영혼과 자연의 풍요로움을 상징한다.

09 종교의 색채에 대한 설명이 틀린 것은?

① 기독교에서는 그리스도의 흰 옷, 천사의 흰 옷 등을 통해 흰색을 성스러운 이미지로 표현한다.
② 이슬람교에서는 신에게 선택되어 부활할 수 있는 낙원을 상징하는 녹색을 매우 신성시한다.

③ 힌두교에서는 해가 떠오르는 동쪽
　은 빨강, 해가 지는 서쪽은 검정으
　로 여긴다.
④ 고대 중국에서는 천상과 지상에서
　가장 경이로운 색의 하나가 검정이
　라 하였다.

해설 힌두교는 노랑을 신성시한 색채로 사용되었다. 불교는 황금색과 노란색, 기독교는 빨간색이나 청색, 천주교는 흰색이나 검정, 이슬람교는 녹색을 사용한다. 이집트에서는 태양을 상징하는 황금색 또는 노랑, 빨강이 있으며, 인도의 일부 지방에서는 파란색을 태양의 상징으로 하였다. 고대 그리스에서는 노랑이나 황금색이 아테네 신을 상징하였고 기독교와 천주교에서는 하느님과 성모마리아를 고귀한 청색으로 상징화하였다.

10 색채연구에서 자주 활용되는 의미분별법(Semantic Differential Method)에서 사용되는 척도는?

① 비례척도(Ratio Scale)
② 명의척도(Nominal Scale)
③ 서수척도(Ordinal Scale)
④ 거리척도(Interval Scale)

해설
④ 거리척도(Interval Scale) : 척도의 한 유형으로, 점수의 단위들이 척도상의 모든 위치에서 동일한 값을 갖는 척도이다. 척도단위상의 다른 두 점수 사이의 차와 그 대상의 실제상의 차가 일치하는 척도를 말하며, 척도 치 간의 상대적 거리를 의미있게 반영한다.
① 비례척도(Ratio Scale) : 가장 고급수준의 척도로 명명, 서열, 등간척도의 특성을 모두 포함하고 있으며, 또한 절대 영점을 갖고 있어, 모든 산술적 연산(가감승제)이 가능한 척도이다. 수치의 차이와 같이 수치의 비에도 의미가 있다.
② 명의척도(Nominal Scale) : 대상에 명칭을 부여하거나 범주화하는 척도. 가장 약한 측정 척도로서 명명척도 자료는 양적인 속성을 지니지 않는다. 명명척도를 가지고 할 수 있는 단 하나의 합당한 통계적 조작은 각 숫자가 발생하는 사례의 수를 세는 것이다.

③ 서수척도(Ordinal Scale) : 서열척도라고도 하며 측정단위의 간격 간에 동간성이 유지되지 않으며 측정대상의 속성에 따라 순서를 정하거나 순위를 매긴 척도이다. 예를 들면 성적순위, 선호하는 정도, 키순서 등을 들 수 있다.

11 색채조사를 위한 표본추출방법에서 군집(집락, Cluster) 표본추출을 설명한 것 중 가장 옳은 것은?

① 표본을 선정하기 전에 여러 하위집단으로 분류하고 각 하위집단별로 비례적으로 표본을 선정한다.
② 모집단의 개체를 구획하는 구조를 활용하여 표본추출 대상개체의 집합으로 이용하면 표본추출의 대상명부가 단순해지며 표본추출도 단순해진다.
③ 조사결과에 크게 영향을 미치는 변수를 기준으로 하위 모집단을 구분하는 것이 좋다.
④ 지역적인 특성에 따른 소비자의 자동차 색채 선호 특성 등을 조사할 때 유리하다.

해설
② 군집(집락, Cluster)표본추출 방법 : 개인단위의 명부를 작성하는 거시 현실적으로 불가능할 때 모집단에서 일부 집단을 선정한 뒤 개인을 추출하는 방법이다. 모집단은 모두 포괄하고 있는 목록을 가지고 체계적으로 표본을 선정하도록 한다. ①, ③, ④ 모두 층화표본추출에 관한 설명이다.
표본추출방법은 대규모집단에서 소규모집단으로 표본을 추출하고 무작위로 선정하도록 한다. 표본을 선정할 때는 대규모의 모집단(Population)으로부터 소규모의 하위집단, 즉 표본(Sample)을 뽑는다.

12 표적시장 결정에 고려할 요소가 아닌 것은?

① 상품수명주기
② 기업의 자원
③ 경영철학
④ 경쟁사의 전략

해설 표적시장 선정 시 고려사항은 조직의 보유자원 정도, 상품의 동질성 여부, 상품의 수명주기 단계, 시장 동질성, 경쟁사의 마케팅 전략 등이 있다.
시장 표적화(Market targeting)
여러 세분화된 시장 중에서 하나 또는 그 이상의 세분화된 시장을 선정하는 과정이다.

13 색채 시장조사의 자료수집 방법 중 관찰법에 대한 설명으로 틀린 것은?

① 조사의 신뢰도를 높이기 위해 소비자의 행동을 직접적으로 관찰하는 방법이다.
② 특정 지역의 유동인구를 분석하거나, 시청률이나 시간, 집중도 등을 조사하는 데 적절하다.
③ 특정효과를 얻거나 비교를 통한 정확한 정보를 얻고자 할 때 사용하는 방법이다.
④ 특정 색채의 기호도를 조사하는 데 적절하다.

해설 ③은 실험법에 관한 설명이다. 실험법은 실험집단과 통제집단의 비교를 통해서 측정하는 방법이다.
관찰법
• 현실을 생생하게 기록할 수 있고 피관찰자의 제약 없이 정보수집이 가능하다. 그러나 감정, 태도 등 내면적, 심층적 특성을 관찰하기 어렵다.

• 사진, 기록, 녹음, 대화 등을 통해 색채를 분석하는 시장조사 방법이다.
• 그 외의 색채 시장조사의 자료수집 방법에는 조사연구법, 패널조사법 등을 적용하나 표본조사방법이 가장 흔히 적용되는 연구방법이다.

14 개인과 색채의 관계에 대한 용어의 설명이 틀린 것은?

① 개인이 소비하는 색과 디자인의 선택을 파퓰러 유즈(Popular Use)라고 한다.
② 개인의 기호에 따른 색이나 디자인 선택을 컨슈머 유즈(Consumer Use)라고 한다.
③ 개인의 일시적 호감에 따라 변하는 색채를 템포러리 플레저 컬러(Tem-porary Pleasure Colors)라고 한다.
④ 유행색은 주기를 갖고 계속 변화하는 색으로 트렌드 컬러(Trend Color)라고 한다.

해설 ① 개인이 소비하는 색과 디자인의 선택을 '퍼스널 유즈(Persnal Use)'라고 한다.
개인과 색채
• 개인의 일시적 호감이나 유행의 영향을 받아 수명이 짧은 싸이클로 변화한다.
• 대표적인 것은 패션컬러, 유행색, 화장품, 액세서리 등 개인 소유 물품의 색

15 특정 제품에 대해 소비자들이 경쟁 제품과 비교하여 갖게 되는 지각, 인상, 감정, 가격 등이 복합적으로 영향을 주어 형성되는 것은?

① 제품의 포지셔닝

② 제품의 생산구조

③ 제품의 품질

④ 제품의 유통구조

해설 포지셔닝이란 소비자들의 마음 속에 차지하게 되는 제품의 위치나 시장 상황에서 차지하고 있는 전략적 제품의 위치를 말한다. 따라서 세분화된 특성에 따라 어떤 제품을 가격을, 어떤 제품의 성능이나 안정성을 강조하는 마케팅믹스가 필요하다.
제품 포지셔인의 과정
제품 포지셔닝은 소비자 분석, 경쟁사 제품의 확인, 자사 제품 포지션개발, 포지셔닝의 확인과정을 거친다.

16 마케팅 구성요소 4P에 해당되지 않는 것은?

① 제 품 ② 유 통

③ 시 장 ④ 가 격

해설 **마케팅 구성요소 4P**
• 제품(Product) : 마케팅 구성요소 중 가장 핵심적 판매요소
• 가격(Price) : 소비자선택에 가장 큰 영향을 끼치며, 기업의 수익을 규정하는 요소
• 유통(Place) : 제품이 판매되고 소비되는 장소와 경로
• 촉진(Promotion) : 제품이나 서비스 등 제품을 판매하고 소비하는 모든 활동

17 풍토색에 대한 설명으로 틀린 것은?

① 특정지역의 기후와 토지의 색을 의미한다.

② 그 지역에 부는 바람과 내리쬐는 태양의 빛과 흙의 색을 뜻한다.

③ 지리적으로 근접하거나 기후가 유사한 국가나 민족의 색채 특징은 유사하다.

④ 도로환경, 옥외광고물, 수목이나 산 등 그 지역의 특성을 전달하는 색채이다.

해설 ④ 지역의 토지, 자연, 인간과 어울려 형성된 특유의 풍토는 생활, 문화, 산업에 영향을 준다. 풍토색은 나라마다 지역마다 차이가 있으나 우리나라의 경우에는 제주도를 제외하고는 지역적 특색이 뚜렷하지 않다.
예 북토의 풍토, 지중해의 풍토, 사막의 풍토

18 소비자의 구매심리과정에 해당하지 않는 것은?

① 가치(Value)

② 욕망(Desire)

③ 흥미(Interest)

④ 기억(Memory)

해설 **소비자의 구매심리과정 : 아이드마의 원칙(AIDMA)**
• A(Attention 주의) : 신제품의 출현으로 소비자의 주목을 끌어야 한다. 제품의 우수성, 디자인, 여러 가지 서비스에 따라 결정된다.
• I(Interest 흥미) : 제품과의 차별화로 소비자의 흥미유발하는 것으로 색채가 좋은 요소가 된다.
• D(Desire 욕구) : 제품구입으로 인해 얻어지는 이익이나 편리함으로 제품을 구입하고자 하는 욕구가 생기는 단계로 색채의 연상이나 기억, 상징 등을 활용한다.
• M(Memory 기억) : 소비자의 구매의욕이 최고치에 달하는 시점, 제품의 광고나 정보 등을 기억하고 심리적 구매를 결정하는 단계이다.
• A(Action 행위) : 소비자가 직접 구입하는 행동을 취하는 단계이다.
소비자의 신제품 수용과정 순서 : 주목 → 흥미 → 욕망 → 기억 → 구매 → 구매 후 행동

19 다음 중 신용회사, 항공사 등 소비자에게 신뢰를 주는 것이 매우 중요한 기업의 로고로 사용하기에 가장 적합한 색은?

① 적 색 ② 흑 색

③ 황 색 ④ 청 색

 ④ 청색 : 시원하고 차분함과 안정감, 신뢰감을 느끼게 하는 색이다.
① 적색 : 활력, 흥분, 정열, 감동을 연상시킨다.
② 흑색 : 무겁고 엄숙하며 심원한 깊이감을 주며 공포, 불안, 죽음을 연상시킨다.
③ 황색 : 희망, 유쾌, 행복, 경쾌함을 느끼게 하는 색이다. 활동성과 쾌활한 이미지를 연상시킨다.

20 보기에서 설명하는 내용과 관련된 용어는?

> • 토속적, 민속적이란 의미로 극히 제한된 특정 사회의 유형을 나타낸다.
> • 지리적, 풍토적 생활환경과 독특한 특성을 보여준다.
> • 주거공간이 대표적이며 환경적, 경제적, 문화적 요인으로 민족마다 다른 패턴을 보인다.

① 에스닉 디자인

② 버네큘러 디자인

③ 지역색 디자인

④ 환경색채 디자인

 ① 에스닉 디자인 : 에스닉 룩은 민속 의상 그 자체와 염색, 직물, 자수 등에서 힌트를 얻어 소박한 느낌을 강조한 디자인이다. 에스닉은 '민속적인, 이방인의, 이교도의'라는 의미로 에스닉 패션은 특히 중세 유럽 기독교 이외의 민족풍 패션을 가리키는 경우가 많다. 이질적인 느낌을 내기 위해서 깊이 있는 색을 주로 사용한다.

③ 지역색 디자인 : 지역색은 그 지역 주민들이 선호하는 색채, 국가, 지방, 도시 등의 이미지를 부각시키는 색이며 지역의 정체성을 대변하는 진정한 색채로 보아야 한다.

④ 환경색채 디자인 : 환경색채는 경관색채와 의미가 같으며 인간에게 관계된 환경을 통틀어 말한다. 역사성과 인문환경의 영향으로 지역색을 형성하고 있다.

제 2 과목 **색채디자인**

21 다음 중 디자인(Design)의 어원에 가장 근접한 의미는?

① 새로움

② 변 화

③ 문 화

④ 계 획

 디자인의 정의는 '그리다, 스케치하다, 계획하다, 목적하다, 설계하다'이다.
디자인의 어원은 '계획을 기호로 나타낸다'는 것을 뜻하는 라틴어의 designare인데, 이것을 다시 말하면 디자인이란 어떤 목적을 향해 계획을 세우고, 문제 해결을 위한 생각, 개념을 잘 맞추고 그것을 가시적, 촉각적 매체로 표시하는 것으로 풀이할 수 있다.

22 다음 중 포스트모더니즘을 설명한 것과 거리가 먼 것은?

① 강철, 알루미늄 등의 재료, 비교적 개성이 없는 색채

② 과거의 형식을 빌려 현재의 상황으로 변형

③ 복숭아색, 살구색, 올리브 그린

④ 건축의 이중부호, 문학의 패러디, 미술의 알레고리

 파스텔 색조, 올리브그린, 살구색, 보라, 청록색,
복숭아색 등 밝은 색채가 특징이다.

23 현대 디자인사에서 형태와 기능의 관계에 대해 '형태는 기능에 따른다'라고 말한 사람은?

① 월터 그로피우스

② 루이스 설리번

③ 필립 존슨

④ 프랭크 라이트

 루이스 설리번

• 미국 출생의 건축가

• 건축물은 철저히 그 용도와 기능적인 측면에서의 만족이라는 입장에서 보는 합리주의적 견해

• 대표 건축 작품 : 오디토리움 빌딩, 웨인라이트, 내셔널 파머스 은행, 카슨 피리 스콧 백화점

24 다음 중 비례에 대한 설명으로 틀린 것은?

① 좋은 비례의 구성은 즐거운 감정을 느끼게 한다.

② 스케일과 비례 모두 상대적인 크기와 양의 개념을 표현한다.

③ 주관적 질서와 실험적 근거가 명확하다.

④ 파르테논 신전 등은 비례를 이용한 형태이다.

 비례는 주관적 질서가 아닌 객관적 질서를 두고 있다.

• 황금 비례 : 고대 그리스의 조각가 페이디아스가 처음 사용했으며, 미적인 비례의 대표적인 형식으로 가로와 세로 비율이 1:1.618일 때를 말한다.

25 바우하우스(Bauhaus)에 지대한 영향을 끼친 20세기 초의 미술운동이 아닌 것은?

① 초현실주의(Surrealism)

② 구성주의(Constructivism)

③ 표현주의(Expressionism)

④ 데스틸(De Stijl)

 초현실주의는 프랑스를 중심으로 일어났던 전위 미술 운동으로서 기원은 다다이즘에서 찾아 볼 수 있으며 이후 추상미술과 팝아트에 영향을 주었다.

• 기존의 예술 체계를 부정하고 독특한 표현과 성향은 곧 콜라주와 오브제 같은 표현 방식을 따름

• 개인의 의식보다 무의식이나 집단의 의식, 꿈, 우연 등을 중시

• 대표적 작가 : 탕기 뒤샹, 살바도르 달리, 미로, 에른스트 등

26 다음 중 질감을 선택할 때 고려해야 할 점으로 비교적 거리가 먼 것은?

① 촉 감

② 빛의 반사 · 흡수

③ 색 조

④ 형 상

형상은 형태를 선택할 때 고려해야 할 사항이다. 질감은 우리의 감각을 통해 형태에 대한 지식을 제공하는 물체의 표면질(Surface Quality)을 의미한다. 즉, 사물에서 느껴지는 특성으로써 직접

만져서 느껴지는 촉각적 질감과 눈으로 보았을 때 느껴지는 시각적 질감이 있다. ①은 촉각적 질감이며 ②, ③은 시각적 질감에 해당된다.

27 공간에서의 색채계획으로 적절하지 않은 것은?

① 보조색은 면적의 비례에서 5~10%를 차지한다.
② 장기체류의 공간은 색채배색이 두드러지지 않아야 한다.
③ 색의 사용은 천장-벽-바닥의 순으로 어두워져야 한다.
④ 디자인 분야별로 주조색의 선정방법은 다를 수 있다.

 보조색은 전체면적의 20~30%를 차지하는 부분으로 주조색을 보완해 주는 색이다.
• 주조색 : 배색의 기본이 되는 색으로, 약 60~70%의 면적을 차지한다.
• 강조색 : 악센트 컬러라고도 하며, 전체 면적의 5~10% 정도가 사용된다.

28 디자인의 조건 중 독창성에 대한 설명으로 틀린 것은?

① 디자이너의 창의적인 감각에 의하여 새롭게 탄생한다.
② 부분적으로 이미 있는 디자인을 수정 보완하여 사용할 수 있다.
③ 대중성이나 기능보다는 차별화에 중점을 두어야 한다.
④ 시대양식에서 새로운 정신을 찾아 창의력을 발휘한다.

 디자인의 조건 중 독창성은 독창적인 아이디어와 개성으로 디자인하는 것이므로 이미 기존에 있는 디자인을 수정, 보완하는 것은 독창적인 아이디어라고 볼 수 없다.

29 현대광고의 한 유형으로 광고 캠페인 전개 초기에 소비자의 호기심을 불러 일으키기 위해 메시지 내용을 처음부터 전부 보여주지 않고 조금씩 단계별로 내용을 노출시키는 광고는?

① 팁온광고 ② 티저광고
③ 패러디광고 ④ 블록광고

• 팁온광고 : DM의 카피 부분에 몇 알의 인단구를 붙이거나 흑백광고에 여러 가지 모양의 색종이를 붙여 소비자의 주의를 끌려는 목적의 광고이다.
• 패러디광고 : 원작의 장면을 일부 차용해서 작품 속에 녹아들게 하는 광고이다.
• 블록광고 : 프로그램 사이에 나가는 삽입광고로 블록광고는 프로그램과는 상관없이 일정하게 정해진 시간대에 방송되는 것이 특징이다.

30 건축 디자인의 일반적인 프로세스는?

① 기획 → 기본계획 → 기본설계 → 실시설계 → 감리
② 기획 → 기본설계 → 조사 → 실시설계 → 감리
③ 기본계획 → 조사 → 기본설계 → 실시설계 → 감리
④ 조사 → 기획 → 실시설계 → 기본설계 → 감리

 해설
- 기획 : 기본 사항의 결정 단계로 건축주와 계약을 결정하고 도시와 단지를 포함한 건축대지에 관한 각종 자료를 기초로 하여 디자인을 위한 기본적인 정보들을 가늠할 수 있도록 도면을 작성한다.
- 기본계획 : 기획에서 결정된 개념들은 기본계획 단계에서 모두 도면화 된다. 동시에 계획 설계의 단계에서 건축주의 요구사항과 장래의 변화에 대처방안과 시공도면의 작성에 필요한 중요사항을 결정한다.
- 기본설계 : 기본설계는 기본계획을 더욱 발전시켜 심화하는 과정이다. 기본계획에 의하여 결정된 디자인은 건축주와 건축가 모두의 협의에 의하여 도출된 결과이므로 기본계획의 전반적인 정보는 기본설계의 바탕이 된다.
- 실시설계 : 실시설계는 건축물을 정확히 건설하기 위하여 모든 건축요소를 결정하여 도면으로 작성하는 과정이다.
- 감리 : 감리는 실시설계도를 바탕으로 시공도의 체크, 공정관리, 제품검사, 마감이나 색채의 결정, 적산서의 체크, 공사 각 단계에서 발생한 문제와 과정을 판단하는 단계이다.

31 다음 중 도형과 배경의 법칙이 적용된 예로 적합하지 않는 것은?

① 가구와 벽면의 관계
② 건물표면과 간판의 관계
③ 자연경관과 아파트의 관계
④ 기업이미지와 상품의 관계

해설 도형과 배경의 법칙
- 형상과 배경의 상호관계에 대한 감각을 의미
- 어떤 물체를 볼 때 바탕보다 튀어나온 것을 앞에 있는 별개의 개체로 인식하면 그것을 '형'이라고 하며, 반대로 형과 달리 배경으로 인지되는 것을 '배경'이라고 함

32 다음 중 게슈탈트의 근접성(Proximity)의 원리에 대한 설명이 틀린 것은?

① 인간은 요소들끼리 서로 관계를 지어 보려는 경향이 있다.
② 형태를 구성하는 구성 요소들 간의 거리를 일컫는다.
③ 개개의 요소에서 비슷한 모양의 형이나 그룹을 다함께 하나의 부류로 보는 경향이 있다.
④ 형태와 명암이 다른 개별적 단위들의 통일과 조화에 적합하다.

해설 ③은 게슈탈트 이론 중 '유사성'의 원리이다.
- 게슈탈트의 4대 법칙
 - 근접성 : 서로 가까이 있는 것들끼리 묶여 보이는 현상
 - 폐쇄성 : 형태의 일부가 완성되지 않아도 완전하게 보이려는 현상
 - 유사성 : 유사한 형태나 색채 등 시각적 요소들이 있을 때 공통성이 있는 것끼리 묶여 보이는 현상
 - 연속성 : 진행방향이 같은 것끼리 묶여서 보이는 현상

33 네덜란드에서 일어난 신조형주의 운동으로, 화면을 수평, 수직으로 분할하고 삼원색과 무채색을 이용한 구성이 특징인 디자인 사조는?

① 큐비즘　② 데스틸
③ 바우하우스　④ 아르데코

해설 데스틸
- 신조형주의라고도 불리며 몬드리안을 중심으로 한 네덜란드 예술 운동
- 지각과 평면의 조합으로 이루어진 기하학적 추상 형태나 순수 추상 조형을 추구
- 빨강, 노랑, 파랑의 3원색과 무채색을 이용
- 시각적 구성을 단순화 함

34 다음 중 계절이나 기간 동안 많은 사
람이 선호하여 착용하는 색으로 일정
한 기간을 두고 주기적으로 반복되는
특성을 지니는 것은?

① 강조색　　② 선호색
③ 유행색　　④ 주조색

• 강조색 : 악센트 컬러라고도 하며, 전체의 기조
를 해치지 않는 범위에서 강조하는 색을 말한다.
포인트를 주어 전체 분위기에 생명력을 심어
주는 역할을 한다.
• 선호색 : 여러 가지 색 중에서 특별히 가려서
좋아하는 색을 말한다.
• 주조색 : 색의 기본이 되는 색으로 면적을 차지하
는 가장 넓은 부분의 색이다.

35 1925년을 중심으로 후기 아르누보에
서 바우하우스의 중간기에 나타난 양
식은?

① 옵아트(Op Art)
② 팝아트(Pop Art)
③ 아르데코(Art Deco)
④ 데스틸(De Stijl)

아르데코
• 1920~1930년대 프랑스를 중심으로 전 세계에
전파되고 유행된 양식
• 직선적이고 기하학적 형태 선호
• 검정, 회색, 녹색, 갈색, 주황 등의 배색을 사용,
주로 강렬한 색조와 단순한 디자인 추구

36 다음 중 입체에 대한 설명으로 틀린
것은?

① 입체의 유형 중 적극적 입체는 확실
하게 지각되는 형, 현실적인 형을
말한다.

② 순수입체는 모든 입체들의 기본 요
소가 되는 구, 원통, 육면체 등 단순
한 형이다.
③ 두 면과 각도를 가진 방향으로 이동
하거나 면의 회전에 의해서 생긴다.
④ 넓이는 있지만 두께는 없고, 원근감
과 질감을 표현할 수 있다.

3차원인 입체는 부피를 갖게 되고 만질 수 있기
때문에 두께가 있으며 원근감을 느낄 수 있다.
길이, 폭, 두께, 깊이가 존재한다.

37 디자이너는 문제를 풀어가는 과정에
서 단계별로 고객에게 디자이너의 의
도를 전달해야 한다. 단계별 결과에
대한 고객의 이해를 돕기 위해 주로
언어적, 시각적 방법에 의해 이루어지
는 것은?

① 프로젝트관리(Project Management)
② 디자인과정(Design Process)
③ 네비게이션(Navigation)
④ 프레젠테이션(Presentation)

프레젠테이션(Presentation) 또는 시청각설명회
라고도 하며 듣는 이에게 정보, 기획, 안건을 제시
하고 설명하는 행위를 가리킨다. 즉 시청각 자료를
활용한 발표라고 할 수 있다. 간단히 '발표'라고도
하며, 'PT'로 줄여서 말하기도 한다.

38 광고가 집행되는 과정을 순서대로 나
열한 것으로 옳은 것은?

① 상황분석 → 광고기본전략 → 크리
에이티브 전략 → 매체전략 → 효과
측정 또는 평가

34 ③　35 ③　36 ④　37 ④　38 ①　정답

② 상황분석 → 광고기본전략 → 매체
　전략 → 크리에이티브 전략 → 효과
　측정 또는 평가
③ 상황분석 → 매체전략 → 광고기본
　전략 → 크리에이티브 전략 → 효과
　측정 또는 평가
④ 상황분석 → 매체전략 → 크리에이
　티브 전략 → 광고기본전략 → 효과
　측정 또는 평가

해설
- 상황분석 : 상황분석은 전략수립을 위해 반드시 필요한 기초 과정으로 무엇이 문제이며 중요한지에 대한 고민을 하는 기본 단계
- 광고기본전략 : 광고의 기획, 제작, 집행의 전 과정의 통일성을 부여하여 실현가능하도록 설정하는 단계
- 크리에이티브 전략 : 소비자 설득 전략으로 광고 컨셉을 어떤 방식으로 소비자에게 효과적으로 소구할 것인지 그 표현의 방법을 모색하는 단계
- 매체전략 : 광고매체목표를 달성하기 위한 방법으로서 매체 기본조사에서 분석된 자료를 중심으로 전략을 수립하는 단계
- 효과측정 또는 평가 : 광고효과를 반영하는 정보를 수집·분석·평가하는 광고 조사의 일환으로 광고계획 및 광고통제 등 광고의사결정이 합리적으로 이루어지게 하는 단계

39 패션 색채계획에 활용할 '소피스티케이티드(Sophisticated)' 이미지에 대한 설명이 옳은 것은?

① 고급스럽고 우아하며 품위가 넘치는 클래식한 이미지와 완숙한 여성의 아름다움을 추구
② 현대적인 샤프함과 합리적이면서도 개성이 넘치는 이미지로 다소 차가운 느낌
③ 어른스럽고 도시적이며 세련된 감각을 중요시 여기며 지성과 교양을 겸비한 전문직 여성의 패션 스타일을 대표하는 이미지
④ 남성정장 이미지를 여성패션에 접목시켜 격조와 품위를 유지하면서도 자립심이 강한 패션이미지를 추구

해설 ①은 엘레강스(Elegance) 이미지, ②는 모던(Modern) 이미지, ④는 매니시(Mannish) 이미지의 설명이다.
소피스티케이티드(Sophisticated) 이미지
- 20대와 30대 여성들이 선호하는 감각으로서 지성미와 교양미를 여성 최대의 아름다움으로 표출
- 감성미와 이성미의 조화를 이루는 세련성을 중요시함
- 모노톤이 주요 색채

40 환경 디자인의 영역에 속하지 않는 것은?

① 도시계획
② 건축 디자인
③ 인테리어 디자인
④ 운송수단 디자인

해설 운송수단 디자인
자동차 내·외부의 기능적 형태 및 색채를 계획하고 창출하는 활동으로 정해진 기업목표 및 기술목표를 기준으로 목표시장에 조형적, 기능적 특징을 부여하여 창조적 부가가치가 높은 자동차 모델을 만드는 디자인이다.

제3과목 색채관리

41 색채 관리 시스템(Color Management System)에서 PCS (Profile Connection Space)에 대한 설명 중 옳은 것은?

① Profile 체계로서 장치 독립으로 모든 기계에 동일하다.
② 모니터나 프린터 같은 영상 출력장치의 색공간을 말한다.
③ 컬러장치 사이의 색정보 전달을 위한 장치 독립 색공간이다.
④ 컬러장치 사이의 색정보 전달을 위한 장치 종속 색공간이다.

해설 Profile은 각 장비마다 색에 관한 특성을 가지고 있는 독자의 색과 CIE와 같은 장비 Independent Color를 연결하는 것이다. 색을 표현하는 모니터나 프린터와 같은 장비들은 각각 색 재현의 원리가 다르다. 소프트웨어에서 각 기기(모니터, 카메라, 출력기)통제와 색을 정상적으로 표현하기 위해 프로파일을 만들어 각 기기 간 오차를 줄이고 서로 다른 색역(Color Gamut)을 소통시키기 위해 PCS가 관여한다. 각 장비의 다른 프로파일을 서로 소통시키기 위해 PCS는 각 사에 맞는 엔진(CMM)으로 소통 역할을 한다. 서로 전달되지 않는 언어를 중간에서 전달하는 동시 통역사 역할을 한다.

42 다음 용어들 중 디스플레이의 기술과 가장 관련이 없는 것은?

① Wide Color Gamut
② CCFL BLU
③ OLED
④ DICOM

해설
④ DICOM : 의료용 디지털 영상 및 통신(Digital Imaging and Communications in Medicine) 표준은 의료용 기기에서 디지털 영상표현과 통신에 사용되는 여러 가지 표준을 총칭하는 말로, 미국방사선학회(ACR)와 미국전기공업회(NEMA)에서 구성한 연합위원회에서 발표했다.
① Wide Color Gamut : 광 색영역은 완벽한 색의 하부 집합, 광 색영역 모니터는 sRGB보다 훨씬 넓은 색영역을 표시해 주는 모니터이다. 예를 들어 인쇄, RAW 파일 작업, 영상 같은 전문 이미징 작업 등 Adobe RGB 이상의 작업 공간을 요하는 경우, 노을, 태양, 푸른 바다, 녹색 자연풍경 같은 강렬한 원색이 많은 이미지의 경우 sRGB 색 재현범위를 넘어서기 때문에 광색역 모니터가 있어야만 자신의 색 표현이 가능하다.
② CCFL BLU
 • CCFL(Cold Cathode Flourscent Lamp, 냉음극 형광램프) : 외부에서 공급된 전압에 의해 방출된 전자가 가시광선을 만들어내는 LCD의 광원을 말한다.
 • Back Light Unit : 액정 디스플레이(LCD)는 자체로 빛을 내지 못하기 때문에 LCD 뒤쪽에 빛을 비춰야만 LCD에 나타난 화면을 볼 수 있다. 이때 LCD 뒤쪽에 고정시키는 광원을 백라이트라고 한다. CCFL의 특징은 빨강, 파랑, 초록의 형광물질 배합 비율을 변경해 다양한 발광색을 만들어낼 수 있으며, 소비전력이 낮고, 진동이나 충격에 강하다는 것이고, 모니터·TV·노트북 등에 사용하는 TFTLCD의 후면광 및 팩스, 스캐너, 복사기, 장식용 광원 등에 사용된다.
③ OLED(Organic Light Emitting Diode) : OLED는 유기물 자체에서 전자가 낮은 에너지 상태로 떨어지면서 빛을 내는 원리, 떨어질 때 나오는 에너지의 양을 조절한다. 즉, Band Gap을 조절하여 R, G, B을 만들고 전류의 양을 조절하여 빛의 세기와 다양한 컬러를 구현한다.

43 다음 중 광원이 아닌 것은?

① D_{65} ② CWF
③ A ④ FMC

해설 ④ FMC(Friele MacAdam Chickering) : 머캐덤 (Macadam)의 편차 타원을 정량화하기 위해 만들어진 색차식

① D_{65} : 자외선 영역을 포함한 평균적인 주광, 상관색온도 약 6,504K

② CWF(Cool White Fluorescent) : 형광광원의 대표 격인 표준 광원, 즉 백색형광등, Cool White의 상관 온도는 약 4,150K로 F9와 같다.

③ A : 백열전구(Incandescent), 표준광원 A를 실현하기 위한 인공 광원. 측광용 광원의 일종으로, 상관색온도가 약 2,856K에 동작하는 가스가 든 텅스텐 전구이다.

44 다음 중 연색지수에 대한 내용으로 틀린 것은?

① 연색지수는 인공광원이 얼마나 기준광과 비슷하게 물체의 색을 보여주는가를 나타낸다.

② 각 광원의 연색지수 Ra는 정해진 8가지의 샘플색에 대해 시험광원 아래에서 본 경우와 기준광원 아래에서 본 경우의 색의 차이로 측정된다.

③ 연색지수가 80~89일 경우 2A 등급으로 표기한다.

④ 연색지수를 산출하는 데 기준이 되는 광원은 시험광원에 따라 다르다.

해설 연색지수가 80~89일 경우 1B 등급으로 표기한다. 2A 등급은 연색지수가 70~79일 경우이다.

• 연색성 등급(시험공원의 연색성이 좋을수록 평균 연색지수가 100에 가깝게 된다)

등 급	연색지수
1A	90~100
1B	80~89
2A	70~79
2B	60~69
3	40~59

지수 규정의 기준광원은 흑체를 기준으로 한 3,000K, 주광을 기준으로 한 6,000K의 두 가지가 있다. 예를 들어 3,000K인 백열등에 대해서는 3,000K 흑체를 기준광원으로 택하게 된다.

45 다음 중 공간과 광원이 적합하게 사용한 경우는?

① 백색광원 – 육류, 소시지 상점

② 적색광원 – 전시장, 세미나실, 학교 강당

③ 온백색광원 – 빵, 기타 식료품

④ 주광색광원 – 옷, 신발 등의 상점, 공장

해설 육류, 소시지 상점, 식료품 매장에 적색광원이 적합하다. 횟집의 경우에는 푸른빛이 감도는 형광등을 켜는 것이 회를 더욱 신선하게 보이게 한다. 온백색은 따뜻하고 안락한 분위기를 요구하는 매장, 전시장, 학교강당, 세미나실 등에 적합하다.
연색성
광원에 따라 색이 달라지는 효과를 말한다.

46 한국산업표준 인용규격에서 표준번호와 표준명의 표기가 틀린 것은?

① KS A 0011 물체색의 색 이름

② KS B 0062 색의 3속성에 의한 표시 방법

③ KS C 0075 광원의 연색성 평가

④ KS C 0074 측색용 표준광 및 표준광원

해설 ② KS A 0062 : 색의 3속성에 의한 표시 방법 한국산업표준(KS)에서 색을 표시하는 방법을 다음과 같이 규정하고 있다.

• KS A 0012 : 광원색의 색이름
• KS A 0061 : XYZ색 표색계 및 X10Y10Z10 색
 표시계에 따른 색의 표시 방법
• KS A 0063 : 색차 표시 방법
• KS A 0067 : L*a*b* 표색계 및 L*u*v* 표색계
 에 의한 물체색의 표시 방법

47 불투명 반사물체의 색을 측정하는 조
명 및 관측조건 중 틀린 것은?

① 45/0 ② 0/45
③ d/0 ④ 0/c

 ④ 0/c → 0/d : 시료에 수직 방향으로 비추고,
 분산광을 관측
① 45/0 : 시료에 45도 조명을 비추고, 수직 방향에
 서 관측
② 0/45 : 시료의 수직면에 조명을 비추고, 45도에
 서 관측
③ d/0 : 시료에 분산광을 비추고, 수직 방향에서
 관측

48 분광 광도계의 특징으로 틀린 것은?

① 분광식 색체계의 광원은 일반적으
 로 텅스텐 할로겐 램프나 제논 램프
 를 사용한다.
② 적외선 근처의 가시광원 영역에는 텅
 스텐 할로겐 램프를 주로 사용한다.
③ 이중광(Double Beam)방식은 상대
 적으로 측정 정밀도가 높은 편이다.
④ 수광기(Detector)에 있는 PM Tube는
 가시광선 범위만 측정이 가능하다.

④ 수광기(Detector)에 있는 PM Tube는 자외선
 부터 가시광선의 영역을 측정한다.
분광 광도계의 광원
• 실리콘포토다이오드 : 눈과 흡사한 가시광선의
 영역을 측정하며, 주로 가시광선에서 근적외선
 까지를 측정할 수 있다.
• 황화납 : 적외선을 측정한다.

49 보기의 () 안에 들어 갈 용어로 가장
적합한 것은?

> 모든 디지털 또는 비트맵화 된 이미지는
> 해상도(Resolution), 디멘션(Dimension),
> (), 컬러모델(Color Model)이라는 4
> 개의 기본적 특징을 가지고 있다.

① 비트 깊이(Depth)
② 색상과 명도(Hue and Lightness)
③ 무아레(Moire)
④ 픽셀과 레지스터(Pixel And Register)

디지털 색채의 특성
물리적으로 만지거나 작업을 할 수 없고 수치적으
로 범위를 설정하여 이론적인 표현이 가능하다.
또한 항상 도구와 표현방법이 전제되어 있으며
가법혼색의 원리와 감법혼색의 원리가 모두 적용
된다.
비트맵
컴퓨터나 기타 그래픽 장치에서 그림을 표현하는
방법 중의 하나이다. 일반적으로는 래스터
(Raster) 방식(점방식)이라고 한다. 화면상의 각
점들을 직교좌표계를 사용하여 픽셀 단위로 나타
낸다.

50 색채소재에 관한 설명으로 틀린 것은?

① 안료는 주로 용해되지 않고 사용
 된다.

② 염료는 색소의 한 종류이다.

③ 도료는 주로 안료로 생산된다.

④ 플라스틱은 염료로 생산된다.

 플라스틱의 특성
가소성 물질이라는 의미로, 가열·가압 또는 이두 가지에 의해서 성형이 가능한 재료 또는 이런 재료를 사용한 수지제품을 말한다. 가열에 의해 연화하는 열가소성과 열경화성으로 크게 구분된다.

51 색료에 관한 설명 중 틀린 것은?

① 색료는 물이나 유지의 용해 여부에 따라 염료와 안료로 나뉜다.

② 무기안료는 고대 동굴의 벽화나 도자기 유약 등에서 사용되었다.

③ 투명도료는 전색제, 도막형성의 부요소, 도막조요소의 3가지 성분으로 이루어진다.

④ 화학염료 중 직접염료는 양모나 실크의 염색에 사용되며 세탁이나 햇빛에 강한 장점이 있다.

 직접염료는 세탁이나 햇빛에 약해 탈색되기 쉽다는 단점이 있다.
• 직접염료(Substantive Dye) : 면, 마, 양모, 레이온 염색에 사용되며 분말 상태로 찬물이나 더운 물에 간단하게 용해되고 혼색이 자유로워 손쉽게 사용할 수 있다는 장점이 있다.
염료의 합성에 따른 분류
• 산성염료(Acid Dye) : 견, 양모, 나일론에 사용되며 물에 잘 용해되며, 색상이 선명하고 일광에는 강하지만 세탁에는 약한 성질이 있다. 그리고 산성이 강하고 고온일수록 염색 시간을 줄일 수 있으나, 얼룩이 지므로 염색 속도를 항상 유념해야 한다.
• 염기성 염료(Basic Dye) : 견, 양모, 마, 아크릴에 사용되며 색이 선명하고 착색력이 좋으나 햇빛과 세탁에 약하고 섬유와 친화성이 높아 얼룩지기 쉽다.

• 반응성 염료(Reactive Dye) : 염색 중 섬유와 화학반응을 일으켜 고착하는 염료의 총칭이다. 현재는 셀룰로스 섬유용 외에 양모, 나일론용 등 여러 종류가 생산되고 있다. 염색물은 색이 선명하며 세탁과 햇빛에 강하다.

52 지역이 다른 두 곳에서 똑같은 회사 제품의 색채측정기로 동일 시료, 동일 지점의 색채를 측정하였으나 측정결과가 달랐다. 다음 중 가장 의심되는 요인은?

① 측정횟수와 표준편차를 처리하는 방법의 차이

② 색채측정기를 사용한 사람의 차이

③ 시료의 불균일성

④ 백색기준판의 오염

 백색기준판은 색채 측정의 기준이 되는 것으로써 모든 색채계에 측정 기준이 된다. 필터식은 백색 교정물을 분광식은 백색 기준판의 분광 반사율을 기준으로 측정하여 교정한다.
백색기준판(표준판)의 조건
• 백색표준물질의 분광 반사율은 가시광선 영역에서 반사율이 80% 이상으로 균일해야 한다.
• 변색이나 퇴색이 없어야 한다.
• 형광이 없어야 한다.
• 화학적, 기계적으로 안정된 물질이어야 한다.
• 요염이 잘 되지 않아야 하며, 오염이 되어도 쉽게 복구 할 수 있어야 한다.
• 보관이나 운반이 용이해야 한다.
광측색채의 오차에 영향을 주는 요인
• 광원의 차이
• 관찰자에 따른 차이
• 배경에 따른 차이
• 방향에 따른 차이
• 크기에 따른 차이

53 특정한 색좌표의 정확한 이해와 올바른 사용을 위해 색채측정결과에 반드시 첨부해야 할 사항이 아닌 것은?

① 색채 측정방식
② 색채온도
③ 표준광의 종류
④ 표준관측자

측색결과 시 첨부해야 할 사항
• 색채 측정방식(조명의 입사각 / 관찰자의 측정각도 : 0/d, 45/0 등)
• 표준광의 종류(D_{65}, CIE C)
• 표준관측자(CIE 1931년 2도 시야 표준관측자, CIE 1964년 10도 시야 표준관측자)

54 다음 색료에 대한 설명으로 적합하지 않은 것은?

① 안료에 반해서 염료는 사용되는 매질에 항상 불용성을 띤다.
② 안료가 잘 착색되려면 고착제를 필요로 한다.
③ 이산화타이타늄 코팅 운모는 가장 일반적인 진주광택 및 간석박편 안료이다.
④ 진주광택효과를 최대화하기 위해서는 높은 굴절률, 최적의 박편판 두께, 직경, 투명도, 부드러운 표면 등이 요구된다.

① 안료는 물, 오일, 니스 기타 용제에 용해되지 않는 미립자 분말 또는 불용성 유채라 한다. 염료는 물 및 대부분의 유기용제에 녹아 섬유에 침투하여 착색되는 유색물질을 말한다.

55 어떤 색채가 매체, 주변 색, 광원, 조도 등이 다른 환경 하에서 관찰될 때 다르게 보여지는 현상은?

① 컬러 어피어런스(Color Appearance)
② 컬러 매핑(Color Mapping)
③ 컬러 변환(Color Transformation)
④ 컬러 특성화(Color Characteriza-tion)

① 컬러 어피어런스(Color Appearance) 분석적 지각이 아닌 감성적, 시각적 지각 측면에서 외형상 보이는 대로 지각하게 되는 주관적인 색의 현시 방법이다. 색은 조명 조건, 재질, 관측 위치에 따라 변화하는 특성을 가지고 있다. 심리 물리학적 측면에서 보면 조명과 관찰 조건이 결합된 분광적 측면의 시각적 지각을 의미한다.
컬러 어피어런스 모델(Color Appearance Model) 색의 속성을 예측해 주어 문제점을 해결할 수 있도록 개발된 색채관리 시스템이다. 또한 두 종류의 다른 색채도 특정 광원아래에서는 같은 색으로 보이는 메타머리즘 현상도 자주 보게 된다. 이와 같은 것을 예측하는 것이 컬러 어피어런스 모델이다.

56 다음 중 CII(Color Inconsistency Index)에 대한 설명이 틀린 것은?

① 관원의 변화에 따라 각 색채가 지닌 색차의 정도가 다르다.
② CII가 높을수록 안정성이 없어서 선호도가 낮다.
③ 광원에 따른 색채의 불일치 정도를 나타내는 지수이다.
④ CII에서는 백색의 색차가 가장 크게 느껴진다.

 백색의 경우에는 광원 색차만큼 실제로 색채변화가 있어야 하지만 백색의 색차는 실제로 크지 않다.
CII(색변이지수) : CII가 높을수록 바람직한 색채가 아니라는 것을 의미한다.

② FMC 색차식 : 머캐덤(Macadam)의 편차 타원을 정량화하기 위해 만들어진 색차식이다.
④ CMC 색차식 : L*a*b* 색공간에서 얻은 색차와 인간의 실제 시감 판정과는 반드시 일치하지는 않는데, 이러한 단점을 개량하여 실제의 시감에 맞게 한 것이다.

57 다음 중 윈도우 기반 PC의 기준 Gamma는 어떤 것인가?

① 2.2 ② 1.5
③ 2.6 ④ 1.8

 Gamma(감마)
일반적으로 컴퓨터 모니터 또는 이미지 전체의 기준 명암을 말한다. 모니터의 성능에 따라 감마값을 설정할 수 있으며, 일반적으로 감마수치가 1.0으로 설정되어 있다. 그러나 모니터의 빛을 내기 때문에 조정이 필요하다. 매킨토시의 경우는 1.8을 사용하고 있다.

58 다음 중 가장 최근에 발전된 색차식은?

① CIELAB 색차식
② FMC 색차식
③ CIE DE 2000 색차식
④ CMC 색차식

③ CIE DE 2000 색차식 : CIELAB 색차식의 불균일성을 수정한 색차식이며 CIE DE 94 색차식을 개선하여 발표된 색차식이다. 2004년 CIE Colorimetry(15.3) 조항에서 CIELAB DE 5.0 이하의 미세한 색차에 대하여 사용하도록 추천하였다.
① CIELAB 색차식 : 두 가지 시료색의 거리를 나타낸 것, L*a*b* 색표시계에서 L*a*b* 차이에 따라 ΔL*Δa*Δb*로 정의되는 두 가지 색차로 양의 기호로 표시한다.

59 컬러 사진의 인쇄원리와 관계가 있는 것은?

① Red, Green, Blue
② CMY 색료
③ 가법혼색의 원리
④ SWOP

컬러 사진의 인쇄원리는 감법혼색의 원리가 적용된다. 색료의 3원색인 Cyan(사이안), Magenta(마젠타), Yellow(노랑) 잉크에 Black(검정)을 추가하여 인쇄를 출력해 출판물을 만들어 내는 것이다. Black을 추가하는 이유는 색료의 3원색만 섞었을 때는 완전한 검정이 나오지 않기 때문이다. 감법혼색은 색의 명도나 채도가 이전의 평균 명도나 채도보다 낮아지는 색료의 혼합을 말한다. Red, Green, Blue는 가법혼색의 3원색이다. 가법혼색은 혼합된 색의 명도가 혼합 이전의 평균 명도보다 높아지는 색광의 혼합을 말한다. 무대조명, 컬러 TV 등 이 방법의 원리가 적용된다.

60 흑체복사에 대한 다음 설명 중 틀린 것은?

① 흑체란 외부 에너지를 반사 없이 모두 흡수하는 이론적 물체이다.
② 흑체복사는 연속적인 파장분포를 나타내면서 물체의 온도가 증가할수록 더욱 넓은 영역의 분포를 나타낸다.

③ 저온에서는 붉은색을 띠다가 온도가 높아짐에 따라 점차 오렌지색, 노란색, 흰색으로 바뀐다.

④ 상관온도는 흑체복사를 말한다.

 ④ 상관색온도는 시험용 광색이 흑체로부터 나오는 광색과 일치하지 않을 때, 그 방사에 색도가 가장 가까운 흑체의 절대온도값을 뜻한다.
- 흑체(Black Body) : 흑체가 에너지를 흡수하면 물질이 뜨거워지고 내부의 원자나 분자의 운동 에너지가 변화하여 다시 외부로 에너지가 방출되게 되는데 이러한 성질을 비유하여 사용하기 위해 만들어진 것을 말한다.
- 흑체복사 궤도(Black Body Locus) : 흑체가 온도 증가에 따라 방사하는 빛의 색을 CIE xy 색도도에 나타낸 것이다.

제4과목 색채지각론

61 물체색이 보이는 상태에 영향을 주는 광원의 성질은?

① 분광조성 ② 표면성

③ 채색성 ④ 연색성

 색의 연색성은 조명이 물체의 색에 영향을 미치는 현상으로 동일한 물체색이라도 조명에 따라 다른 색으로 지각되는 현상이다.

62 눈의 구조와 특성에 대한 설명이 옳은 것은?

① 간상체는 추상체에 비하여 해상도가 떨어지지만, 작은 빛에서 더 민감하다.

② 빛이 신경정보로 전환되는 부분은 맹점에 있다.

③ 빛 에너지가 전기화학적인 에너지로 변환되기 위해서는 수정체의 굴절도가 중요하다.

④ 망막의 주변부에는 추상체가 훨씬 많이 분포한다.

 빛이 신경정보로 전환되는 역할은 시세포가 하며 안구벽의 가장 안쪽에 위치한 투명하고 얇은 막으로써 시신경이 분포되어 있는 조직인 망막이 전기화학적 에너지로 변환하는 역할을 한다. 간상세포는 망막에 약 1억 2,000만 개 정도 존재하며 추상세포는 약 650만개 존재한다.

63 서양미술의 유명 작가와 그의 회화 작품들이다. 이 중 병치 혼색의 원리를 적극적으로 이용한 작품은?

① 몬드리안 – 적 · 청 · 환 구성

② 말레비치 – 8개의 정방형

③ 세라 – 그랑자드 섬의 일요일 오후

④ 피카소 – 아비뇽의 처녀들

 인상파 화가들이 자주 사용하였던 점묘화법은 중간혼색의 대표적인 예이다.

64 인간의 색지각 능력을 고려할 때, 가장 분별하기 어려운 것은?

① 색상의 차이

② 채도의 차이

③ 명도의 차이

④ 동일함

 인간이 지각하고 구별할 수 있는 색의 수는 약 200만가지(색상 200가지×명도 500단계×채도 20단계)이며, 인간은 명도에 가장 민감하다.

65 색상, 명도, 채도 모두에서 나타나는 것으로 특히 프린트 디자인이나 벽지와 같은 평면 디자인 시 배경과 그림의 관계를 고려해야 하는 현상은?

① 동화 현상　② 대비 현상
③ 색의 순응　④ 면적 효과

해설 동화현상은 인접한 색의 영향을 받아 인접색에 가까운 색으로 보이는 현상이다.

66 다음 중 채도대비에 대한 설명이 틀린 것은?

① 채도가 다른 두 색을 인접했을 때, 채도가 높은 색의 채도는 더욱 높아진다.
② 채도대비가 나타날 때 인접된 색은 서로 더욱 선명해진다.
③ 동일한 색인 경우, 고채도의 바탕에 놓았을 때보다 저채도의 바탕에 놓았을 때 색이 더 탁해 보인다.
④ 채도대비는 3속성 중에서 대비효과가 가장 약하다.

해설 동일한 색인 경우, 고채도의 바탕에 놓았을 때보다 저채도의 바탕에 놓았을 때 색이 선명하게 보인다. 채도대비는 채도가 서로 다른 두 색이 서로의 영향에 의해서 채도차가 더욱 크게 일어나는 현상을 말한다.

67 어떤 물건의 무게가 가볍게 보이도록 색을 조정하려 할 때 가장 적합한 방법은?

① 채도를 높인다.
② 진출색을 사용한다.
③ 명도를 높인다.
④ 채도를 낮춘다.

해설 색의 3속성 중에서 명도가 중량감에 가장 큰 영향을 미치며 명도가 높을수록 가벼워 보이며, 명도가 낮을수록 무거워 보인다.

68 색광의 가법혼색에 적용되는 그라스만(H. Grassmann)의 법칙이 아닌 것은?

① 빨강과 초록을 똑같은 색광으로 혼합하면 양쪽의 빛을 함유한 노란색광이 된다.
② 백색광이나 동일한 색의 빛이 증가하면 명도가 증가하는 현상이다.
③ 광량에 대한 채도의 증가를 식으로 나타낸 법칙이다.
④ 색광의 가법혼색 즉 동시·계시·병치혼색의 어느 경우이든 같은 법칙이 적용된다.

해설 광량에 대한 명도의 증가를 식으로 나타낸 법칙이다.

69 다음 중 빛의 굴절(Refraction) 현상을 볼 수 있는 것이 아닌 것은?

① 아지랑이
② 무지개
③ 별의 반짝임
④ 노 을

해설 저녁 노을은 빛의 산란 현상이다. 빛의 굴절은 빛이 다른 매질로 들어가면서 빛의 파동이 진행 방향을 바꾸는 현상이다.

70 잔상에 관한 설명으로 틀린 것은?

① 자극을 제거한 후에 시각적인 상이 나타나는 현상이다.

② 자극의 강도가 클수록 잔상의 출현도 강하게 나타난다.

③ 물체색에 있어서의 잔상은 거의 원래 색상과 보색관계에 있는 보색잔상으로 나타난다.

④ 원래의 자극에 대해 보색으로 나타나는 것은 양성잔상에 해당된다.

해설 원래의 자극에 대해 보색으로 나타나는 것은 음성잔상에 해당된다.

71 색의 상속성과 감정 효과의 관계에 대한 설명으로 틀린 것은?

① 색의 온도감은 색의 3속성 중에서 색상에 주로 영향을 받는다.

② 난색 계열의 고채도 색은 심리적으로 흥분감을 준다.

③ 명도가 높은 색이 낮은 색보다 더 진출하는 느낌을 준다.

④ 채도가 낮은 색은 강한 느낌을 주고 채도가 높은 색은 부드러운 느낌을 준다.

해설 색의 경연감은 부드럽고 딱딱한 느낌으로 채도와 명도에 의해 좌우된다. 부드러운 느낌은 고명도의 저채도의 난색계열이며, 딱딱한 느낌은 저명도의 고채도의 한색계열이다.

72 가법혼색의 일반적 원리가 적용된 사례가 아닌 것은?

① 모니터 ② 무대조명

③ LED TV ④ 색 필터

해설 색 필터는 들어오는 백색광선 중에서 자신의 색에 해당하는 파장 성분만을 통과시키는 성질을 가지고 있다.

73 색을 혼합할수록 밝아지는 것은 (A)의 혼합이며, 혼합할수록 어두워지는 것은 (B)의 혼합이라고 할 때, () 안에 들어갈 적합한 예가 잘못 짝지어진 것은?

① A : 모니터, B : 컬러사진

② A : 컬러슬라이드, B : 그림물감

③ A : 조명등, B : 컬러영화필름

④ A : 무대조명, B : 인쇄잉크

해설 가법혼색은 색을 혼합할수록 밝아지고 감법혼색은 혼합할수록 어두워진다. 가법혼색의 예는 조명, 컬러 TV이며 감법혼색의 예는 물감, 페인트, 인쇄잉크이다.

74 색의 감각적, 지각적 속성에 의한 분류에 관한 내용 중 틀린 것은?

① 유채색은 색의 3속성을 모두 포함하는 색이다.

② 무채색은 빛의 반사율에 의해 결정된다.

③ 색상은 물체의 표면에서 선택적으로 반사되는 주파장에 의해 결정된다.

④ 채도는 색의 강약을 말하며 순색에 무채색이 섞일수록 채도가 높아진다.

해설 채도는 색의 강약을 말하며 순색에 무채색이 섞일수록 채도가 낮아진다.

75 컬러 TV에 응용된 병치혼색과 컬러인쇄에 응용된 병치혼색의 차이를 옳게 설명한 것은?

① 컬러 TV는 가법혼색이고, 컬러인쇄는 감법혼색이다.
② 컬러 TV는 중간혼색이고, 컬러인쇄는 가법혼색이다.
③ 컬러 TV는 감법혼색이고, 컬러인쇄는 중간혼색이다.
④ 컬러 TV는 중간혼색이고, 컬러인쇄는 감법혼색이다.

해설 가법혼색은 빛의 혼합이며, 감법혼색은 색료의 혼합이다.

76 색채의 지각과 감정 효과에 대한 설명이 틀린 것은?

① 난색계열의 고채도 색은 흥분감을 일으킨다.
② 일반적으로 팽창색은 후퇴색과 연관이 있다.
③ 일반적으로 채도가 높은 색은 채도가 낮은 색보다 진출의 느낌이 크다.
④ 중량감에 영향을 미치는 것은 명도의 차이이다.

해설 일반적으로 팽창색은 진출색과 연관이 있다.

77 보기의 ()에 들어갈 내용으로 알맞게 짝지어진 것은?

색채의 상호관계에 영향을 미치는 색채대비는 그 생리적 자극의 방법에 따라 크게 두 가지로 분류된다. 두 가지 이상의 색을 한꺼번에 볼 경우 일어나는 대비는 ()라 하고, 먼저 본 색의 영향으로 나중에 보는 색이 다르게 보이는 경우를 ()라고 한다.

① 색상대비, 계시대비
② 동시대비, 계시대비
③ 계시대비, 동시대비
④ 색상대비, 동시대비

해설 동시대비는 가까이 있는 두 색을 동시에 볼 때 일어나는 현상으로 서로의 영향으로 인하여 색이 다르게 보이는 현상을 말한다. 계시대비는 어떤 색을 잠시 본 후 시간적인 차이를 두고 다른 색을 보았을 때, 먼저 본색의 영향으로 나중에 본색이 다르게 보이는 현상이다.

78 교통표지나 광고물 등에 사용될 색을 선정할 때 하양 바탕에서 가장 명시성이 높은 색은?

① 파 랑　② 초 록
③ 빨 강　④ 주 황

해설 대상이 배경 사이에서 보이기 쉬운 정도를 명시성, 가시성이라 하며 하양 바탕에서 가장 명시성이 높은 색은 초록이다.

79 색채의 온도감에 가장 영향이 큰 속성은?

① 채 도　② 명 도
③ 색 상　④ 톤

해설 색채의 온도감에 가장 영향이 큰 속성은 색상이다. 따뜻하게 느껴지는 색은 난색, 차갑게 느껴지는 색은 한색이다.

80 눈의 세포인 추상체와 간상체에 대한 다음 설명 중 옳은 것은?

① 간상체에 의한 순응이 추상체에 의한 순응보다 신속하게 발생한다.
② 간상체는 빛의 자극에 의해 빨강, 노랑, 녹색을 느낀다.
③ 어두운 곳에서 추상체가 활동하는 밝기의 순응을 암순응이라고 한다.
④ 간상체는 약 500nm의 빛에 가장 민감하며, 추상체 시각은 560nm의 빛에 가장 민감하다.

해설 간상체는 약 507nm의 빛에 가장 민감하며 추상체는 560nm의 빛에 가장 민감하다. 간상체는 명암을 판단하는 시세포이며, 추상체는 색상을 판단하는 시세포이다. 어두운 곳에서 추상체기 활동하는 밝기의 순응을 명순응이라고 한다.

제5과목 색채체계론

81 문&스펜서의 색채조화론에서 조화 관계의 분류가 아닌 것은?

① 동일조화 ② 유사조화
③ 수직조화 ④ 대비조화

해설 문&스펜서의 색채조화론은 문(P. Moon)과 스펜서(D. E. Spencer)에 의한 색채조화의 과학적이고 정량적 방법이 제시된 이론으로 동일조화, 유사조화, 대비조화, 제1부조화, 제2부조화로 분류된다.

82 10R 7/8의 일반색명은?

① 진한 빨강
② 밝은 빨강
③ 갈 색
④ 노란 분홍

해설 진한 빨강−2.5R 3/10, 밝은 빨강−5R 5/14, 갈색 −2.5YR 4/8

83 먼셀 색입체의 특징이 아닌 것은?

① CIE 색체계와의 상호변환이 가능하다.
② 등색상면이 정삼각형의 형태를 갖는다.
③ 명도가 단계별로 되어있어 감각적인 배열이 가능하다.
④ 3속성을 3차원의 좌표에 배열하여 색감각을 보는 데 용이하다.

해설 먼셀 색입체의 등색상면은 울퉁불퉁한 원의 형태를 갖는다. 멘셀의 색입체를 수직단면으로 자른 것을 등색상면, 세로단면, 종단면이라 하며 동일한 색상 내에서 명도의 차이와 채도의 차이를 볼 수 있다.

84 다음 그림은 비렌의 색 삼각형이다. A에 들어갈 용어는?

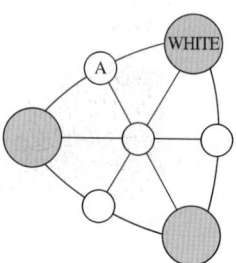

80 ④ 81 ③ 82 ④ 83 ② 84 ① **정답**

① Tint　② Tone
③ Gray　④ Shade

 Color-Tint-White / White-Gray-Black / Color-Shade-Black

85 L*a*b* 색공간 읽는 법에 대한 설명으로 옳은 것은?

① L* – 명도, a* – 빨간색과 녹색 방향, b*– 노란색과 파란색 방향
② L* – 명도, a* – 빨간색과 파란색 방향, b* – 노란색과 녹색 방향
③ L* – R(빨간색), a* – G(녹색), b* – B(파란색)
④ L* – R(빨간색), a* – Y(노란색), b* – B(파란색)

 CIE L*a*b* 색체계는 산업 분야에서 널리 사용되고 있는 색 공간으로, CIE 색도를 개선하여 지각적으로 균등한 색 공간을 가지도록 제안한 색체계이다.

86 한국산업표준 수식형용사의 관계 중 틀린 것은?

① 선명한 – Vivid
② 연한 – Soft
③ 진한 – Deep
④ 탁한 – Dull

 연한 – Pale

87 음양오행설을 근간으로 하는 전통색채의 설명으로 옳은 것은?

① 청색은 동방의 정색으로 목성에 속한다.
② 오정색은 음양오행사상에서 음(陰)에 해당한다.
③ 간색과 간색의 혼합으로 생기는 색을 오정색이라 부른다.
④ 황, 녹, 홍, 자, 벽은 오간색이다.

 오정색은 음양오행사상에서 양(陽)에 해당하며 오정색의 배합에 의해 만들어진 중간 사이의 색을 오간색이라 한다. 오간색에는 녹, 벽, 홍, 자, 유황색이 있다.

88 관용색에 대한 설명 중 옳은 것은?

① 식물의 이름에서 유래된 것으로 카나리아색이 있다.
② 인명에서 유래된 것으로는 반다이크 브라운이 있다.
③ 식품의 이름에서 유래된 것으로는 세피아 등이 있다.
④ 광물에서 유래된 것으로는 라벤더 등이 있다.

 카나리아색은 동물의 이름, 세피아는 동물의 이름, 라벤더색은 식물의 이름에서 유래된 것이다. 관용색명은 습관상 사용되는 개개의 색에 대한 고유색명으로 동물, 식물, 자연대상물, 지명, 인명 등의 이름을 따서 만든 것이다.

89 다음 중 현색계에 해당하는 것은?

① Munsell 색체계
② XYZ 색체계
③ RGB 색체계
④ Maxwell 색체계

해설 현색계의 종류에는 Munsell, KS, NCS, DIN 색체계가 대표적이다.

90 다음의 NCS 색삼각형과 색상환에서 표시하고 있는 색에 대한 설명으로 옳은 것은?

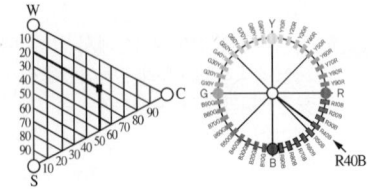

① 유채색도 50% 중 Blue는 40%의 비율이다.
② 흰색도는 20%의 비율이다.
③ 뉘앙스는 5020으로 표기한다.
④ 검은색도는 50%의 비율이다.

해설 검은색도는 20%의 비율, 순색도는 50%의 비율이며 뉘앙스는 2050으로 표기한다. W(%)+S(%)+C(%)=100(%) 공식에 의거하여 흰색도는 30%이다.

91 다음 중 현색계의 장점이 아닌 것은?

① 사용이 쉬운 편이고, 측색기가 필요치 않다.
② 색편의 배열 및 개수를 용도에 맞게 조정할 수 있다.
③ 조색, 검사 등에 적합한 오차를 적용할 수 있다.
④ 지각적으로 일정하게 배열되어 있다.

해설 혼색계의 장점은 조색, 검사 등에 적합한 오차를 적용할 수 있다. 현색계의 단점은 색표 간의 색좌표 변환은 눈의 시감을 통해야 하고 색편 사이의 간격이 넓어 정밀한 색좌표를 구하기 어려워 색표계의 색역을 벗어나는 샘플이 존재한다는 것이다. 광원과 같은 빛의 색표기가 어렵고 동일한 조건 하에서 관측해야만 정확한 색좌표를 얻을 수 있다.

92 "인접하는 색상의 배색은 자연계의 법칙에 합치하며 인간이 자연스럽게 느끼므로 가장 친숙한 색채조화를 이룬다"이와 관련된 것은?

① 루드와 색채조화론
② 저드의 색채조화론
③ 비렌의 색채조화론
④ 셰브럴의 색채조화론

해설 **루드의 조화이론**
광학적 이론, 혼색 이론, 보색, 색각 이론 등에 관한 연구로 자연색이 보이는 효과를 적용하여 색상마다 고유의 명도를 갖는다고 주장하였으며 멀리서 보이는 점이나 선은 중간색으로 보인다고 병치혼색을 지적하였다.

93 NCS 색삼각형 중에서 각 색상마다 아래의 위치가 같다면 동일한 값은?

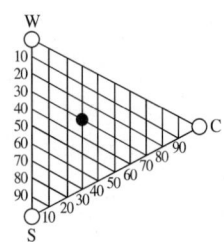

① 하얀색도(Whiteness)
② 검은색도(Blackness)
③ 유채색도(Chromaticness)
④ 뉘앙스(Nuance)

94 DIC 색표에 관한 설명으로 가장 옳은 것은?

① 6도 인쇄 시스템에 잉크 배합비율의 안내서이다.
② 상용색표집으로 제작회사 제품의 활용이 목적이다.
③ 일본상공회의소에서 기본 시스템으로 활용한다.
④ 인간의 지각적 등보성에 다른 배열을 기본으로 한다.

95 다음 중 CIE L*a*b* 색체계에서 a*에 해당되는 색의 영역으로 가장 옳은 것은?

① Red~Blue
② Yellow~Blue
③ Green~Red
④ Red~Yellow

 CIE L*a*b* 색체계에서 a*는 Red~Green, b*는 Yellow~Blue, L*는 밝고 어두움을 나타낸다.

96 다음 중 P.C.C.S 색체계에 대한 설명으로 옳은 것은?

① 일반교육 및 미술교육 등 색채교육용 표준체계로 색채관리 및 조색을 과학적으로 정확히 전달하기에 적합한 색체계이다.
② R, Y, G, B, P의 5색상을 색영역의 중심으로 하고, 각 색의 심리보색을 대응시켜 10색상을 기본색상으로 한다.

③ 명도의 표준은 흰색과 검은색 사이를 정량적으로 분할한다.
④ 채도의 기준은 지각적 등보성이 없이 절대수치인 9단계로 모든 색을 구성하였다.

 P.C.C.S 색체계의 채도는 모든 색의 채도치를 1s부터 9s까지 9단계로 구성되었다. P.C.C.S 색체계는 톤의 개념이 도입되어 있는 것이 특징으로 실질적인 배색 계획에 적합하여 배색조화를 얻기 쉽고 계통색명과도 대응시킬 수 있다.

97 현색계에 대한 설명 중 옳은 것은?

① 색을 측색기로 측색하여 어떤 파장의 빛을 반사하는가에 따라 색의 특징을 판별하는 방법이다.
② 정확한 수치 개념에 입각해 색이 눈에 보이지 않아도 좌표 또는 수치를 이용해 표현하는 체계이다.
③ 실제 눈에 보이는 물체색과 투과색 등 눈으로 보고 비교 검색할 수 있고, 색 공간에서 지각적 색통합 또는 색 스케일을 만드는 색체계이다.
④ CIE 표색계가 대표적인 시스템이다.

 현색계는 색체(물체의 색)를 순차적으로 배열하고 색입체 공간을 체계화한 것이다. 혼색계의 대표적인 시스템은 CIE 표색계이다.

98 먼셀 색입체의 설명으로 틀린 것은?

① 수직단면은 같은 색상이 나타나므로 등색상면이라고도 한다.

② 수직단면은 유사 색상의 명도, 채도 변화를 한 눈에 볼 수 있으며, 가장 안쪽의 색이 순색이다.

③ 수평으로 자르면 같은 명도의 색이 나타나므로 등명도면이라고도 한다.

④ 수평단면은 동일 명도에서 채도의 차이와 색상의 차이를 한 눈에 알 수 있다.

 먼셀 색입체의 수직단면은 동일색상의 명도, 채도 변화를 한눈에 볼 수 있으며, 가장 바깥쪽의 색이 순색이다.

99 문&스펜서(Moon&Spencer)가 주장하는 색채조화론의 설명으로 거리가 먼 것은?

① 경험적 배색 법칙에 정량적 근거를 부여하였다.

② 심리적으로 쾌적한 배색을 실험적으로 증명하였다.

③ 현색계와 혼색계의 조화, 부조화의 강도를 설명할 수 있다.

④ 색채조화에 미치는 면적의 효과를 정량화하여 배색 결과의 심리적 효과를 검토할 수 있다.

 문&스펜서의 조화론은 색채조화의 과학적이고 정량적 방법이 제시된 조화론이다.

100 CIE Yxy 색체계에서 순수파장의 색은 어디에 위치하는가?

① 불규칙적인 곳에 위치한다.

② 중심의 백색과 주변에 위치한다.

③ 말발굽형의 바깥 둘레에 위치한다.

④ 원형의 형태로 백색과 주변에 위치한다.

 CIE 색도의 순수파장의 색은 말발굽형의 바깥 둘레에 나타난다. CIE Yxy 색체계는 XYZ색표계가 양적인 표시 체계여서 색채느낌을 알기 어렵고 밝기의 정도를 판단할 수 없다는 점을 보완하기 위해 수식을 변환하여 얻은 색표계로서, 말발굽처럼 생긴 다이어그램 모양을 하고 있다.

2014년

제**3**회

컬러리스트기사

기출문제

제**1**과목 **색채심리 · 마케팅**

01 국제언어로서의 색에 대한 연상이 틀린 것은?

① 노랑 – 장애물 또는 위험물의 경고
② 빨강 – 소방기구
③ 녹색 – 구급장비, 상비약
④ 파랑 – 수위 조절 및 안전지역

해설 ④ 파랑 : 특정 행위의 지시, 사실의 고지, 의무적 행동, 수리 중, 요주의
국제 언어로서의 역할을 하는 안전색채는 사업장이나 교통 보안시설의 재해 방지 및 구급체제를 위한 시설에 사용된다. 색의 종류는 빨강, 주황, 노랑, 녹색, 파랑, 보라, 흰색, 검정의 8가지 색채 규정이 있다.

02 색채조사 자료의 분석을 위한 통계분석에는 다양한 기술통계분석이 활용된다. 다음의 설명 중 틀린 것은?

① 특징화시키거나 요약시키는 지수를 추출하기 위한 가장 단순한 방법은 빈도분포, 집중 경향치, 퍼센트 등이 있다.

② 모집단에 어떤 인자들이 있는지 추출하는 방법을 요인분석이라 한다.

③ 어떤 집단의 요소를 다차원공간에서 요소의 분포로부터 유사한 것을 모아 군으로 정리하는 것을 군집분석이라 한다.

④ 인자들의 숫자를 줄여 단순화하는 것을 판별분석이라 한다.

해설 판별분석
두 개 이상의 모집단에서 추출된 표본들이 지니고 있는 정보를 이용하여 비표본들이 어느 모집단에 추출된 것인지를 결정해 줄 수 있는 기준을 찾는 분석법이다.

03 색채의 지각과 감정효과에 대한 설명 중 틀린 것은?

① 더운 방의 환경색을 차가운 계통의 색으로 하였다.

② 지나치게 낮은 천장에 밝고 차가운 색을 칠하면 천장이 높아 보인다.

③ 자동차의 외관을 차갑고 부드러운 색 계통으로 칠하면 눈에 잘 띄므로 안전을 기할 수 있다.

정답 1 ④ 2 ④ 3 ③

④ 실내의 환경색은 천장을 가장 밝게 하고 중간부분을 윗벽보다 어둡게 하며 바닥은 그보다 어둡게 해야 안정감을 느낄 수 있다.

 부드러운 색은 평온하고 안정감을 주지만 눈에 잘 띄는 색은 차가운 한색계보다는 난색계가 주목성이 높다.

색채의 지각과 감정효과
• 색채 심리는 색의 3속성인 색상, 명도, 채도 등의 영향을 받는다.
• 색의 중량감은 색의 3속성 중 명도가 가장 큰 영향을 미친다.
• 색의 경연감은 채도와 명도에 의해 좌우되며, 부드러운 느낌은 고명도의 저채도의 난색계열이며, 딱딱한 느낌은 저명도 고채도의 한색계열이다.

04 색채의 심리적 의미의 대응이 옳은 것은?

① 난색 – 달
② 한색 – 진정
③ 난색 – 침착
④ 한색 – 활동

 색채의 심리적 작용에서 외적 판단 효과로는 색지각과 함께 영향을 주는 온도감, 무게감, 크기감, 거리감 등이 있다.
• 한색 : 차가운 느낌을 주는 파란색 계통(파랑, 청록, 남색)의 색을 말한다. 시원하며 차분함과 안정감을 느끼게 하는 색이다.
• 난색 : 따뜻한 느낌을 주는 색으로 빨강, 주황, 노랑 계열을 말한다. 온도감이 따뜻하고 활동적이며 흥분하게 되는 색이다.

05 마케팅 전략으로 기업의 이미지를 시각적 통일화 작업을 통해 일관성 있게 관리하는 것은?

① MD(Merchandising)
② CC(Corporate Culture)
③ CI(Corporate Identity)
④ VP(Visual Point)

 ① MD(Merchandising) : 상품화계획이라고도 하며, 기업의 마케팅 목표를 달성하기 위한 특정 상품과 서비스를 가장 효과적인 장소, 시간, 가격 그리고 수량으로 제공하는 일에 관한 계획과 관리를 말한다.
② CC(Corporate Culture) : 기업 등의 조직구성원의 활동의 지침이 되는 행동규범을 창출하는 공유된 가치, 신념의 체계이다.
③ CI(Corporate Identity) : 기업 이미지의 통합, 기업문화 등을 말한다. CI는 자기기업의 사회에 대한 사명, 역할, 비전 등을 명확히 하여 기업 이미지나 행동을 하나로 통일시키는 역할을 한다.

06 마케팅에 관한 설명 중 옳은 것은?

① 마케팅이란 자기 회사 제품의 실태를 파악하는 것을 말한다.
② 산업 제품이 생산자로부터 소비자까지 전달되는 모든 과정과 관련된다.
③ 시대에 따른 유행이나 스타일과는 관계가 없다.
④ 산업 제품을 대량생산하는 것을 마케팅이라고 한다.

 마케팅 학자 '필립코틀러'의 정의
고객이 필요한 욕구를 파악하여 이익발생을 목적으로 고객에게 투입한 기업의 자원, 정책, 재활동 등 모든 자료를 분석 · 계획하여 조직 · 통제하는 것. 생산자가 상품 또는 서비스를 소비자에게 유통시키는 데 관련된 모든 체계적 경영활동

07 색의 심리적 효과에 대한 설명이 틀린 것은?

① 빨간 조명 아래에서는 시간이 실제보다 길게 느껴진다.

② 초록 조명 아래에서는 문지방의 높이가 평소보다 높아 보인다.

③ 빨간 조명 아래에서는 물건이 더 무겁게 느껴진다.

④ 빨강이나 노란색과 같은 장파장 색은 단파장색보다 가깝게 보인다.

해설 ② 난색도 한색도 아닌 초록과 보라 등의 색을 중성색이라고 한다. 중성색은 색의 온도감에 있어서 따뜻하지도 차갑지도 않은 색이다.
• 진출색, 팽창색 : 고명도, 고채도, 난색 계열
• 후퇴색, 수축색 : 저명도, 저채도, 한색 계열

08 다음 중 마케팅 전략에 활용할 수 있는 소비자 행동 요인과 가장 거리가 먼 것은?

① 준거집단

② 주거지역

③ 수익성

④ 소득수준

해설 소비자 행동 요인
• 사회적 요인 : 가족에서 회사 등 집단의 특성에 영향을 받는다(준거집단, 가족, 대면집단).
• 문화적 요인 : 소속되어 있는 문화 환경이나 사회 계급이 영향을 받는다(사회계층, 하위문화).
• 개인적 요인 : 나이와 생활주기, 직업, 경제적 상황, 개성과 자아개념
• 심리적 요인 : 상황에 따른 심리와 지각상태에 영향을 받는다(동기, 지각, 학습, 신념과 태도).

09 경영전략의 하나로 상표 이미지를 시각적으로 체계화, 단순화하여 소비자에게 인식시키고 체계적인 관리를 통해 특정 브랜드에 대한 선호를 향상시키는 것은?

① Brand Model

② Brand Royalty

③ Brand Image

④ Brand Identity

해설 브랜드 충성도(Brand Royalty)
어떤 브랜드에 대한 지속적인 선호와 만족, 반복적 이용을 말한다.

10 디자인 마케팅 전략의 우선 사항이 아닌 것은?

① 시장의 문화적 특성을 고려한다.

② 시장의 사회적 측면을 고려한다.

③ 시장 세분화에 대한 조사를 실시한다.

④ 시장의 언어적, 심리적 측면을 고려한다.

해설 시장 세분화(Market Segmentation)
마케팅 담당자가 고객의 욕구가 다양하다는 것을 알고 어떤 기준에 따라 동질적 집단으로 나눈 것으로 각 시장 구분에 대하여 각기 다른 마케팅 전략을 전개하는 과정을 말한다.

11 색견본이나 색이름을 열거해서 마음에 떠오르는 단어를 자유롭게 답하는 조사방법은?

① 자유연상법　　② 순서연상법

③ 대상연상법　　④ 체계연상법

해설 **자유연상법**
자유연상법으로 색채의 연상 언어를 분류하고 정리하면, 사과나 태양 등의 구체적인 것과 정열, 흥분 등의 어떤 관념을 나타내는 추상적인 것으로 나눌 수 있다. 색채연상은 개인적인 경험, 기억, 사상, 의견 등이 색에 투영된다.

12 제품 포지셔닝의 방법 중 애매하고 모호한 제품 효익(效益)을 근거로 제시하는 것은?

① 일반적 포지셔닝
② 구체적 포지셔닝
③ 정보 포지셔닝
④ 심상 포지셔닝

해설 ② 구체적 포지셔닝 : 소비자가 원하는 바에 대하여 구체적인 제품효익을 근거로 제시하는 것
③ 정보 포지셔닝 : 정보제공을 통해 직접적으로 접근하는 것
④ 심상 포지셔닝 : 심상(imagery)이나 상징성(symbolism)을 통해 간접적으로 접근하는 것
소비자 포지셔닝 전략은 자사제품 효익을 결정하고 커뮤니케이션하는 활동으로 커뮤니케이션 방법에 따라 구체적 포지셔닝과 일반적 포지셔닝, 정보 포지셔닝과 심상 포지셔닝으로 구분된다. 제품 포지셔닝이란 기업이 원하는 바대로 자사의 제품을 소비자들에게 인식시켜 시장에서 자사의 제품이 독특한 위치를 차지할 수 있도록 자리 잡는 것을 말한다. 제품 포지셔닝을 통해서 기업은 자사 제품을 경쟁제품과 차별화된 지위를 얻도록 하여 표적시장에서 고객의 욕구를 충족시킬 수 있다는 인식을 소비자들에게 심어주게 된다.

13 일반적으로 사용되는 시장세분화의 기준으로 지리적, 인구통계적, 심리분석적, 행동분석적 변수들이 있는데 이 중 인구통계적 변수에 포함되지 않는 것은?

① 나 이 ② 가족규모
③ 소 득 ④ 상표 충성도

해설 인구 통계적 변수에는 성별, 연령, 가족 구성, 소득, 인종, 국적, 종교, 라이프스타일 등이 있다.
시장세분화의 기준
• 지리적 변수 : 국내 각 지역, 도시와 지방, 해외의 각 시장지역, 기후 등
• 심리 분석적 변수 : 자기현시욕, 기호, 개성 등
• 행동 분석적 변수 : 구매동기, 사용자 지위, 안정성, 편리성, 경제성 등

14 색채의 사회적 역할에 관한 설명 중 틀린 것은?

① 특정한 사회에서 통용되는 색에 대한 고정관념은 다를 수 있다.
② 사회가 고정되고 개인의 독립성이 뒤쳐진 사회에서는 색채가 다양하고 화려해지는 경향이 있다.
③ 사회의 관습이나 권력에서 탈피하면 부수적으로 관련된 색채연상이나 색채금기로부터 자유로워질 수 있다.
④ 사회 안에서 선택되는 색채의 선호도는 성별에 따른 차이뿐만 아니라 연령별로 다르게 나타난다.

해설 사회가 고정되고 개인의 독립성이 뒤쳐진 사회는 그 사회에 통용하는 색에 대한 고정관념이 존재하며, 사회 구성원은 무의식적으로 그 고정관념을 따르게 된다. 따라서 색채가 다양하고 화려해지기보다는 단조로운 색채로 단순화되기 쉽다.

15 다음 중 유행색에 관한 설명으로 틀린 것은?

① 유행색은 어떤 시기에 집중해서 시장을 점유한 상품색을 가리킨다.

② 유행색을 특징짓는 것은 발생·성장·성숙·쇠퇴의 사이클을 갖는 유동성이다.

③ 젊은 연령층에서 유행색은 특징적으로 나타나는 경향이 있다.

④ 귀속의식이 강한 집단일수록 유행색의 전파는 느리지만 그 수명은 길다.

해설 유행색은 일정기간을 가지고 반복되는 특성이 있다. 일반적으로 트렌드의 규모에 따라 그 기간에는 차이가 있으며 유행은 항상성이 없이 변화하는 특징을 지닌다.
유행색(Trend Color, Forecast Color)
유행 예측색은 색채전문가들에 의해 예측하는 색, 일정기간 동안 사람들이 선호한 색을 말한다. 예외적으로 특정한 사회적, 경제적 사건이 있을 때, 예외적인 색이 유행하기도 하며 개인의 취향에 따른 일시적인 현상으로 3개월에서 1년 정도의 기간을 가지며, 반복적으로 보이는 특성도 지니고 있다.

16 나라별 색채선호 및 특징에 대한 설명이 틀린 것은?

① 한국의 전통색은 자연과 우주의 원리에 순응하려는 노력이 오방정색과 오방간색으로 표현되었다.

② 인도인들은 빨간색이 생명과 영광을, 녹색이 평화와 희망을 상징한다고 믿는다.

③ 태국인들은 각 요일의 색채가 전통적으로 제정되어 있어 일요일은 빨간색, 월요일은 노란색 등으로 정하고 있다.

④ 이스라엘에서는 하늘색을 불길한 색으로 여기고 극단적인 경우 혐오감까지 느낀다고 한다.

해설 이스라엘의 선호색상은 흰색과 하늘색이며 중세기 유태민족은 노란 색채의 옷감을 두르도록 강제되었고 히틀러에 의해 파시즘 시대에 들어서 그 시전이 부활되었다. 이러한 이유로 노랑은 혐오색으로 인식하고 있다. 청색은 하늘과 바다의 색을 의미하며 실크로드 문화의 색이다.

17 색채마케팅 전략 수립 단계 중 자료의 수집에 관한 설명이 옳은 것은?

① 1단계로 먼저 경쟁관계에 있는 브랜드의 매출, 제품 디자인, 마케팅 전략의 변화추이를 파악하여 포지셔닝을 분석한다.

② 2단계로 자사 브랜드를 중심으로 사회, 문화, 소비자의 라이프스타일 등의 동향을 파악하고 키워드를 도출하고 이미지 매핑을 한다.

③ 3단계로 과거 몇 시즌 동안 나타났던 디자인 트렌드의 변화 추이를 분석하여 미래에 나타나게 될 트렌드를 예측한다.

④ 4단계로 글로벌마켓에 출시하게 될 상품인 경우 전 세계 공통적 색채환경을 사전 조사한다.

해설 마케팅 전략 수립과정
• 1단계 : 마케팅 조사(상품조사, 소비자 조사, 광고 조사)
• 2단계 : 3C분석(Customer 고객, Company 회사, Competitor 경쟁사), 환경분석(외부환경, 내부환경 → 환경 변화에 따른 SWOT분석)

• 3단계 : STP(Segmentation 시장세분화, Targeting 표적시장, Positioning 소비자 인식 – 소비자에게 어떤 이미지로 인식시킬 것인가, 차별화전략)
• 4단계 : 마케팅 믹스(4P 믹스–Product, Price, Place, Promotion)

18 행동 모형으로 얻는 하워드 – 쉐즈 모형이 아닌 것은?

① 생산변수
② 투입변수
③ 산출변수
④ 외생변수

해설 하워드-세스 모형(Howard–Sheth Model)
인간의 행동은 욕구와 추진력으로 시작된다고 보고서, 구매빈도나 구매량을 설명하기 보다는 시간의 경과에 따른 소비자의 상품선택행위를 설명하고 있다. 이 모델은 투입변수, 내생변수, 산출변수, 외생변수의 4개 변수로 이루어져 있다.
• 내생변수 : 계량경제(計量經濟) 모델에 포함되는 변수 가운데 모델의 내부에서 그 움직임 또는 그 수치가 결정되는 변수
• 투입변수 : 한 조직(체계)이 외부환경(상위체제)으로부터 자원이나 정보 등을 받아들이는 것
• 산출변수 : 조직이 받아들인 자원이나 정보 등을 어떤 다른 형태로 전환(轉換)하여 외부환경으로 내보내는 것
• 외생변수 : 시스템 바깥의 독립변수로 시스템에 영향을 주는 변수

19 소비자 생활유형에 따른 색채반응 유형에 대한 설명 중 틀린 것은?

① 색에 민감하여 최신 유행색에 관심이 많으며 적극적인 구매활동을 하면 컬러 포워드(Color Forward) 유형이라고 부른다.

② 컬러 프루던트(Color Prudent) 유형은 신중하게 색을 선택하고 트렌드를 따르며 충동적 소비를 하지 않는다.

③ 선호하는 색과 소비하는 색이 고정적인 컬러 로열(Color Royal) 유형은 유행색에 민감하게 반응한다.

④ 컬러 프루던트(Color Prudent) 유형은 색채의 다양성과 변화를 거부하지는 않지만 주도적으로 변화를 이끌어내지는 않는다.

해설 소비자 생활유형
• 컬러 로열형(Color Royal) : 개성이 강한 성격의 소유자로 유행을 따르거나 충동구매를 하지 않는다. 본인이 좋아하는 색은 시간이 흘러도 변하지 않으며 다른 색에 관심도가 없다.
• 컬러 포워드형(Color Forward) : 새로운 상품에 호기심이 많으며 최신유행에 민감하고 디자인보다 색에 관심이 많다.
• 컬러 프루던트형(Color Prudent) : 유행하는 색에 대하여 관심은 많으나 꼼꼼히 따져 보고 조심스럽게 접근하는 유형. 새로운 유행을 바로 따라가지 않으면서도 유행에 대한 관심도는 높다.

20 외부지향적 소비자에게 있어서 가장 중요한 사항은?

① 기능성 ② 경제성
③ 소속감 ④ 심미감

해설 VALS(Value And Life Style) 측정법
가치 측정에 의한 4가지 집단
• 욕구 추구 소비자 집단(Need Driven Consumers) : 선호보다는 기본적 욕구에 의해서 소비자 행동이 나타나는 집단의 소비자이다(생존지형, 생계유지형).
• 외부지향적 소비자 집단(Out Directed Consumer) : 시장에서 가장 높은 비중을 차지하고 있는 사람들로 이들은 다른 사람들을 의식해서 구매하는 소비자이다(소속지향형, 경쟁지향형, 성취자형).

• 내부지향적 소비자 집단(Inner Directed Consumer) : 독자적으로 행동하는 소비자이다(개인주의(I-AM-ME)형, 경험지향형, 사회사업가형).
• 통합적 소비자 집단(Integrated Consumer) : 극히 적은 비중을 차지하는 사람들로 내부지향적인 면과 외부지향적인 면을 혼합해서 행동하는 성숙하고 균형있는 인격을 가진 소비자이다(종합형).

제2과목 색채디자인

21 색채를 표현의 도구 뿐 아니라 주제의 이미지로도 삼은 디자인 사조는?

① 다다이즘(Dadaism)
② 야수파(Fauvism)
③ 큐비즘(Cubism)
④ 아르누보(Art Nouveau)

해설
사조별 색채
• 야수파 : 색채를 주제의 이미지로 삼음, 보색대비를 통한 생동감, 강렬하고 단순한 색채
• 다다이즘 : 극단적인 원색 대비와 어둡고 칙칙한 색 사용
• 큐비즘 : 입체파, 사물의 존재를 3차원적 공간과 입체감으로 표현, 난색과 원색, 강한 명암대비
• 아르누보 : 파스텔 계통의 부드러운 색조를 주로 사용(금색, 보라, 남색)

22 멀티미디어 디자인 영역의 설명으로 틀린 것은?

① 웹 디자인 : 웹이란 웹브라우저와 인터넷망을 이용해서 볼 수 있는 콘텐츠를 말하고 이를 디자인하는 것을 말한다.

② 영상 디자인 : 넓은 의미에서 영상 디자인은 영화, 모션그래픽, 애니메이션 등을 총칭한다.

③ 모바일 콘텐츠 디자인 : 휴대전화 등에서 볼 수 있는 웹 사이트, 사진, 동영상 등과 모바일 어플리케이션 등을 디자인한다.

④ 사용자 인터페이스 디자인 : 가상 현실 디자인이라고도 하며 실제 존재하지 않거나 사람이 체험하기 힘든 것을 컴퓨터를 이용하여 인공적으로 만들어내는 것을 말한다.

해설
사용자 인터페이스 디자인이란, 사용자의 사용 편의성을 극대화하기 위한 것으로, 사용자를 지원하기 위해 프로그램의 흐름을 계획하고 사용자들이 작업하는 일을 효과적으로 보조하기 위한 계획을 말한다.

23 바우하우스에 대한 설명이 틀린 것은?

① 1919년 월터 그로피우스를 중심으로 독일 바이마르에 설립된 조형학교이다.

② 독일공작연맹의 이념을 계승하여 예술 창작과 공학적 기술의 통합을 목표로 하여 교육하였다.

③ 개성을 배제하고 자연으로부터 탈피하여 인간의 정신 속에서 영감을 찾는 조형이론을 강조하였다.

④ 현대건축, 회화, 조각, 디자인 운동에 결정적인 영향을 주었다.

해설
바우하우스는 공업기술과 예술의 합리적 통합이 목표였으나, 1933년 나치스의 탄압으로 폐쇄되었다.

24 단순한 선, 면, 색, 기호로 사용하여 어떤 특정 정보를 쉽게 이해할 수 있도록 구체화하여 설명하는 그림은?

① 픽토그램
② 다이어그램
③ 일러스트레이션
④ 타이포그래피

 ② 다이어그램 : 설명을 덧붙이지 않아도 내용의 부분을 약술하거나 설명하는 그림요소 예 기획서, 공정도
① 픽토그램 : 문화와 언어를 초월한 그림문자, 또는 문자 언어 예 올림픽 심벌마크
③ 일러스트레이션 : 서적(사본, 인쇄본 등), 잡지, 신문, 광고 등에서 문장내용을 보충하거나 강조하기 위한 목적으로 첨부하는 그림
④ 타이포그래피 : 활자 서체의 배열을 말하는데 특히 문자 또는 활판적 기호를 중심으로 한 2차원적 표현

25 다음 중 성격이 다른 디자인 용어는?

① 지속 가능한 디자인(Sustainable Design)
② 어드밴스 디자인(Advanced Design)
③ 업 사이클 디자인(Up-cycle Design)
④ 에코디자인(Eco Design)

 ①, ③, ④는 친환경적 디자인에 해당한다.
② 어드밴스 디자인 : 같은 말로 선행디자인이라고도 하며 미래 예측에 의해 미리 이루어지는 디자인을 뜻한다.
① 지속 가능한 디자인 : 자연생태계와 자연을 보호하면서 경제적 생산성을 높이고 윤리적, 사회적 기반구축을 통해 현재의 환경을 다음 세대가 향유할 수 있도록 지속할 수 있는 해결책을 제시하는 디자인이다.

③ 업 사이클 디자인 : 재활용품을 이용하여 재탄생된 디자인을 뜻한다.
④ 에코디자인 : 제품의 전과정에서 생길 수 있는 환경 피해를 줄이면서 제품 기능과 품질 경쟁력을 높이도록 하는 환경 친화 디자인이다.

26 1960년대 미국에서 시작된 것으로 캔버스에 그려진 회화 예술이 미술관, 화랑으로부터 규모가 큰 옥외 공간, 거리나 도시의 벽면에 등장한 것은?

① 크래프트 ② 슈퍼그래픽
③ 퓨전디자인 ④ 옵티컬아트

 ② 슈퍼그래픽 : 크다는 뜻의 슈퍼와 그림이라는 뜻의 그래픽이 합쳐진 용어이다.
① 크래프트 : 원뜻은 술, 기술을 말하는 것으로 서양에서는 근대 이후, 기계에 의한 대량생산의 공예제품에 대립하는 말로서 장인적인 수공예 및 공예품을 가리키는 말이 되었다.
③ 퓨전디자인 : 기존의 자신의 고유함을 해체하고 다른 것과 합쳐지면서 대안을 모색하는 것을 뜻한다.
④ 옵티컬아트 : 기하학적 형태나 색채의 장력을 이용하여 시각적 착각을 다룬 추상 미술로서 특히 색채 원근감을 도입하여 시각적 착시를 통한 형태와 색채의 공간 효과를 꾀한다.

27 플럭서스(Fluxus)에 대한 설명이 틀린 것은?

① 흐름, 끊임없는 변화, 움직임을 뜻하는 라틴어
② 1960년대에서 1970년대 독일의 여러 도시를 중심으로 일어난 국제적 전위 예술운동

③ 최소한의 예술로 단순한 기하학적 형태를 사용했으며, 이미지와 조형 요소를 최소화하여 부분이 아닌 전체를 강조

④ 구속되지 않는 자유로운 집단의 활동을 의미하며 전반적으로 회색조에 어두운 색조가 주를 이룸

해설 ③은 미니멀아트에 대한 내용이며 1950년대 후반부터 미국에서 나타난 미술경향으로서 작가의 감정과 주관이 지배적인 추상표현주의에 반하여 최소한의 조형 수단을 사용, 극도의 몰개성을 지향한다.

28 유니버설 디자인의 7원칙에 해당되지 않는 것은?

① 누구라도 사용할 수 있고, 손에 넣을 수 있는 것
② 적은 노력으로 효율적으로, 편하게 사용할 수 있을 것
③ 실수를 하면 중대한 결과가 초래되도록 할 것
④ 접근하고 사용하는데 적절한 공간이 있을 것

해설 유니버설 디자인(Universal design)은 젊고 판단력 있는 사람뿐만이 아닌 노인, 장애인들도 쉽게 사용할 수 있는 모두를 위한 디자인으로 융통적인 사용성을 강조한다.
유니버설 디자인 7원칙
• 공평한 사용도
• 사용상의 융통성
• 간단하고 직관적인 사용
• 정보 이용의 용이
• 오류에 대한 포용력
• 적은 물리적 노력
• 접근과 사용을 위한 충분한 공간

29 모든 디자인에서 대칭, 비대칭, 주도, 종속의 개념을 이용하여 시각적으로 안정감을 주기 위한 원리는?

① 통일의 원리
② 대비 조화의 원리
③ 운동의 원리
④ 균형의 원리

해설 디자인의 시각적인 평형이나 무게감을 동등하게 분해하는 것을 말함으로 대칭과 비대칭이 있다.

30 상품 색채계획을 할 때 고려해야 할 사항이 아닌 것은?

① 인간의 후각 반응에 의한 조화
② 재료 기술, 생산 기술을 반영
③ 색채와 형태의 이미지 조화
④ 유행 정보 등 유행색이 해당 제품이 끼치는 영향

해설 상품 색채계획 시 소비자 시선을 끌 수 있어서 상품 구매 의욕을 불러일으킬 수 있는 디자인 즉, 유목성이 고려된 심미적인 디자인이 가장 중요하므로 후각 반응에 의한 조화는 고려하지 않아도 된다.

31 메이크업과 빛의 관계에 대한 설명이 틀린 것은?

① 백열등 아래에서는 붉은색의 볼연지가 더욱 혈색있게 보인다.
② 메이크업은 조명의 색온도에 영향을 받으므로 적합한 색상을 고려한다.
③ 형광등 아래에서는 붉은색이 함유된 파운데이션과 볼연지로 혈색을 살려준다.

④ 메이크업은 개인의 피부색에 따라 다르므로 조명에는 크게 영향을 받지 않는다.

해설 메이크업의 표현요소 : 색, 형, 질감
메이크업에 있어 가장 중요한 요소는 색채의 활용이며 피부색과 밀접한 관련이 있다. 또한 조명에 따라 색상의 느낌이 매우 달라지기 때문에 영향을 받는다. 따라서 개인에 따른 피부색과 색채의 활용 모두 고려해야 한다.

32 처음 점이 움직임을 시작한 위치에서 끝나는 위치까지의 거리를 가진 점의 궤적은?

① 점 ② 선
③ 면 ④ 입 체

해설 선
• 위치, 길이 방향의 개념은 있으나 깊이와 폭의 개념은 없다.
• 점이 이동한 궤적
• 선의 종류 : 직선과 곡선
• 운동감, 속도감, 깊이감, 방향감, 동선감 등
• 폭이 넓어지면 면이 되고 굵기를 늘리면 입체 또는 공간이 된다.

33 다음 중 디자인의 조형 활동을 평가하기 위한 요건과 거리가 가장 먼 것은?

① 디자인의 유기성
② 디자인의 경제성
③ 디자인의 합리성
④ 디자인의 질서성

해설 ①은 디자인 간의 따로 떼어 낼 수 없을 만큼 서로 긴밀히 연관되어 있는 성질을 뜻하므로 디자인의 요소와는 거리가 멀다. ②, ③, ④는 모두 디자인의 조건에 해당한다.

• 경제성 : 최소한의 비용으로 최상의 디자인을 하는 것
• 합리성(합목적성) : 목적에 얼마나 적합한 지의 정도
• 질서성 : 디자인의 4대 조건(합리성, 심미성, 경제성, 독창성)이 서로 조화를 이루어 하나의 통일체가 됨

34 실내디자인에 대한 설명으로 틀린 것은?

① 건물의 내부에서 사람과 물체와 공간의 관계를 다루는 디자인이다.
② 인간 기본생활에 밀접한 부분인 만큼 인간적 스케일로 취급되어야 한다.
③ 선박, 자동차, 기차, 여객기 등의 운송기기 내부를 다루는 특별한 영역도 포함된다.
④ 20세기에 들어서면서 건축물의 실내를 구조의 주체와 분리하여 내장한다는 의미를 지닌다.

해설 건축물의 실내를 구조의 주체와 분리하는 것이 아니라, 생활의 실제적 필요와 밀착되어 기능과 미의 조화가 동시에 이루어지는 공간구성이어야 한다는 합리적 사고가 대두되었다.

35 아르누보에 대한 설명 중 틀린 것은?

① 담쟁이덩굴, 수선화 등의 장식문양을 즐겨 이용했다.
② 신예술이란 의미로 1890년경부터 20세기 초까지 일어났다.
③ 역사적 양식에서 탈피해 새로운 조형미 창조에 도전하였다.

④ 영국에서 시작되었으며 프랑스에서는 유겐트 스틸이라 칭하였다.

해설 프랑스에서는 '기마르양식', 독일에서는 '유겐트 양식', 이탈리아에서는 '리버티 양식'으로 불린다.

36 다음에 사용된 색 중 가장 적절하지 않은 것은?

① 고속철도의 외부색으로 고명도의 색을 사용하였다.
② 공장의 대형 기계에 저명도의 색을 적용하였다.
③ 가을 패션의 주조색으로 갈색(브라운)을 사용하였다.
④ 소파 위의 쿠션에 강한 원색을 사용하였다.

해설 공장은 위험에 노출되어 있는 환경이므로 특히 대형 기계의 경우 저명도가 아닌 고명도의 색을 적용하여 눈에 띌 수 있어야 한다. ①은 빠른 속도감을 표현하기에 고명도의 색을 적용하는 것이 적절하다. ④는 악센트 배색 기법을 통해 소파 위에 포인트를 줌으로써 세련된 색채 적용이 될 수 있다.

37 건축양식, 기둥형태 등의 뜻 혹은 제품 디자인의 외관형성에 채용하는 것으로 시대와 지역에 따라 유행하는 특정한 양식으로 말하기도 하는 용어는?

① Trend ② Style
③ Fashion ④ Design

해설 형식 · 양식이란 뜻으로 비교적 단기간에 소멸하는 유행의 복식이 장기간에 걸쳐 정착된 풍속으로서 일반화되었을 때, 그 복식의 디자인 상의 특징을 스타일이라고 부른다.

• 트렌드 : '방향, 경향, 동향, 추세, 유행' 등의 뜻으로 패션 용어로서는 다음에 오는 패션의 경향
• 패션 : 어느 특정한 감각이나 스타일의 의복 또는 복식품이 집단적으로 일정한 기간에 받아들여졌을 때 이것을 패션이라 말한다.
• 디자인 : 사용 목적에 따라 조형 작품이나 제품의 형태, 색상, 장식 등에 대해 계획 또는 도안하는 것

38 디스플레이 디자인(Display Design)의 색채 적용에 대한 설명 중 틀린 것은?

① 배치할 물건의 색채에 규칙을 주어 사람의 시선을 유도하도록 한다.
② 디스플레이의 주제에 가장 적합한 색을 주조색으로 한다.
③ 상업 공간용 디스플레이의 P.O.P.는 주변 제품을 고려하여 유사한 색조로 디자인한다.
④ 조명을 고려하여 물건의 색채 배치를 변경한다.

해설 상업 공간용 디스플레이의 P.O.P는 광고 효과를 기대하는 것으로 시각적인 홍보에 그 목적이 있다. 따라서 주변 제품을 고려한 유사 색조의 디자인이 아니라 주목성, 명시성, 그리고 개성이 뚜렷해야 한다.

39 다음 중 디자인의 기능과 거리가 먼 것은?

① 디자인은 생산과 소비의 가치를 부여한다.
② 디자인은 사회적 차별을 형성한다.
③ 디자인은 커뮤니케이션의 수단이다.
④ 디자인은 경제적 가치를 생성한다.

해설 디자인은 사회적 차별을 형성하지 않는다.

40 빅터 파파넥의 복합 기능이 포함하고 있는 내용과 관계가 먼 것은?

① 방 법 ② 필요성
③ 경제성 ④ 연 상

해설 빅터 파파넥의 기능 구조 : 디자인은 단순히 미적인 것만 추구하는 것이 아닌 여러 가지 기능을 가지고 환경까지 고려한 디자인을 추구
디자인의 6가지 목적
방법, 용도, 필요성, 텔레시스, 연상, 미학 등

제 **3** 과목 **색채관리**

41 플라스틱 착색으로는 어떤 것이 가장 좋은가?

① 천연염료
② 유기안료
③ 합성수지도료
④ 천연수지도료

해설 ② 유기안료 : 유기안료는 무기안료에 비해 색상이 선명하고 착색력과 투명성이 높다. 그 뿐만 아니라 다양한 색채를 만들 수 있다. 따라서 플라스틱뿐만 아니라 안료의 날염, 합성섬유의 원액 착색에도 두루 사용한다.
① 천연염료 : 천연염료는 자연 그대로 또는 약간의 가공에 의해 염료로 쓸 수 있는 것을 말하며, 합성염료에 비해 견뢰도가 낮고 색조가 선명하지 않다.
③ 합성수지도료 : 도료 중에서 가장 종류가 많으며, 합성수지화학이 발전함에 따라 새로운 도료들이 개발되고 있다. 유성도료보다 강하고 내성이 뛰어난 도막을 형성하며 이 도료는 내알칼리성이기 때문에 콘크리트나 모르타르의 마무리 도료로 쓰인다.
④ 천연수지도료 : 옻나무애서 채취한 수액에서 얻은 도료이며, 수지나 건성유 등을 배합하여 사용한다. 천연도료이기 때문에 우아하고 깊

이 있는 광택성을 나타낼 수 있다. 이에 해당하는 도료는 옻, 캐슈계 도료, 유성페인트, 유성에나멜 등이 대표적이다.

42 CCM(Computer Color Matching) 조색의 특징이 아닌 것은?

① 광원이 바뀌어도 색채가 일치하는 무조건 등색을 할 수 있다.
② 발색에 소요되는 비용을 정확히 산출할 수 있으며 경제적이다.
③ 재질과는 무관하므로 기본재질이 변해도 데이터를 새로 입력할 필요가 없다.
④ 자동 배색 시 각종 요인들에 의하여 색채가 변할 수 있으므로 발색공정에 대한 정확한 파악과 철저한 관리가 선행되어야 한다.

해설 소재(재질) 변화에 따른 대응이 이루어지기 때문에 색채조합과 소재가 분리되어 부분적으로 대응이 가능하다.
CCM(Computer Color Matching, 컴퓨터 자동배색)
각 색료들의 분광학적인 특성을 분석하여 입력하고 발색을 원하는 색채샘플의 분광반사율을 입력하며, 그 색채에 대한 처방을 자동으로 산출하는 시스템을 말한다. 이렇게 함으로써 광원이 바뀌어도 색채가 일치하는 무조건등색(Isomeric Color Matching)을 할 수 있다.

43 분광광도계(Spectrophotometer)를 이용하여 측정한 삼자극치 XYZ값 중 Y값의 단위로 옳은 것은?

① cd/m^2 ② 단위 없음
③ lx ④ Watt

 분광광도계(Spectrophotometer)
정밀한 색채의 측정 장치로 사용되는 측색기를
말하고, 시료의 분광반사율을 측정하여 색채를
계산하므로 다양한 광원과 시야의 색채값을 동시
에 산출할 수 있다. 또한, XYZ, L*a*b*, Hunter
L*a*b*, Munsell 등 다양한 표색계로 표시할 수
있다.

색도 좌표
3자극값의 각각의 그들의 합과의 비, 예를 들면,
XYZ 색 표시계에서는 3자극값 X, Y, Z에서 색도
좌표 x, y, z는 다음 식에 따라 정의된다(양의 기호
는 XYZ 색 표시계에서는 x, y, z를 사용하고 X10,
y10, z10을 사용한다).
x = X/X + Y + Z
y = Y/X + Y + Z
z = Z/X + Y + Z = 1 − x − y
① cd/m² (칸델라/제곱미터) : 휘도의 표준 단위
③ lx : 조명이 밝은 정도를 말하는 조명도의 단위
④ Watt : 1초간에 1줄의 에너지 소비에 상당하는
　전력의 단위

44 광택에 대한 설명 중 옳은 것은?

① 광택은 물체표면의 빛을 난반사하
　는 경우에만 생긴다.
② 광택에는 질과 양이 없다.
③ 광택은 보는 방향에 따라 질감의 차
　이를 표현할 수 있다.
④ 광택이 있는 색채는 오스트발트 색
　채값으로 표현해야 한다.

해설
① 광택은 물체의 빛을 정반사하는 경우에 따라
　나타나는 시각 속성을 정의할 때 사용되는 것
　이다.
② 광택의 질과 양을 평가할 필요성이 있다.
④ 광택도는 100을 기준으로 0은 완전무광택, 30
　~40은 반광택, 50~79은 고광택, 70 이상은
　완전광택으로 분류하고 있다.

45 장치의존(Device Dependent) 색채계를 옳게 설명한 것은?

① 색좌표가 해당 장치 내에서도 재현
　성 있게 구현되지 않는다.
② 색채구현장치에 따라 색채의 좌표
　값이 달라진다.
③ 인간의 색채시감을 바탕으로 이루
　어진 색채계이다.
④ 같은 장치 내에서는 장치의 설정을
　어떻게 바꾼다 하더라도 색좌표에
　대한 일괄된 색채가 유지된다.

해설 장치의존(Device Dependent, 디바이스 종속) 색
채계
디지털 색채 영상을 생성하거나 출력하는 전자
장비들은 인간의 시감방식과는 완전히 다른 체계
로 색을 재현하게 된다. 이들은 그 나름대로의
디바이스에 의해 데이터를 수치화하게 되는데 어
떤 특정 장비들에만 사용되는 색공간을 디바이스
종속 체계라고 하며 RGB 색채계, CMY 색채계,
HSV 색체계, HLS 색체계 등이 있다. 이러한 디바
이스 종속체계의 문제점은 디지털 색체를 다루는
전자 장비들 사이에 호환성이 없다는 것이다.

46 육안으로 색을 비교할 때의 주의사항이 아닌 것은?

① 관찰자는 선명한 색의 옷을 피해야
　한다.
② 여러 색채를 검사하는 경우 계속 검
　사를 피한다.
③ 초록색을 비교한 경우 노란색을 바
　로 비교해서는 안 된다.
④ 높은 채도의 색을 검사한 다음 낮은
　채도의 색을 검사한다.

해설 채도가 강한 색채를 오래 관측하게 되면 그 색의 보색잔상이 남아 색채가 다르게 보일 수 있다. 우리 눈의 세 종류의 추상체가 독립적으로 감도가 변하는 폰 크리스의 원리에 따른 것으로 R, G, B 세 종류의 감도 밸런스가 깨지지 않도록 회색(N5)을 응시하거나 눈을 감고, 잔상이 사라질 때까지 기다리도록 한다. 안경을 사용할 경우 무색 투명한 렌즈를 사용하여야 한다. 연령은 젊을수록 좋다.

47 외부에서 입사하는 빛을 선택적으로 흡수하여 고유의 색을 띠게 하는 빛은?

① 감마선　　② 자외선
③ 적외선　　④ 가시광선

해설 ④ 가시광선 : 눈으로 지각되는 파장 범위를 가진 빛. 물리적인 빛은 눈에 색채로서 지각되는 범위의 파장 한계 내에 있는 스펙트럼이며, 대략 380~780nm(Nanometer) 범위의 파장을 가진 전자파이다.
① 감마선 : 감마선은 방사성물질에 방출되는 방사선을 말한다. 빛이나 X선과 같이 전자기파이며, X선에 비해 에너지가 크고 파장이 짧다. 파장의 경계는 분명치 않으나 약 0.01nm 이하의 것을 말한다.
② 자외선 : 태양광의 스펙트럼을 사진으로 찍었을 때, 가시광선의 단파장보다 바깥쪽에 나타나는 짧은 파장으로 눈에 보이지 않는 빛이다.
③ 적외선 : 파장이 가시광선보다 길며 극초단파보다 짧은 0.75μm에서 1μm 범위에 속하는 전자기파이다. 가시광선이나 자외선에 비해 강한 열작용을 가지고 있는 것이 특징이다.

48 포토샵 등의 영상 및 색채 처리 관련 프로그램에서 주어진 영상의 크기가 작아 영상의 크기를 키울 때, 격자가 생겨 계단현상이 생기는 것을 방지하기 위해 사용하는 기술은?

① 저주파 필터링(Low-pass Filtering)
② 샤프닝(Sharpening)
③ 보간법(Interpolation)
④ 겹침(Overlapping)

해설 ③ 보간법(Interpolation, 인터폴레이션) : 주로 어떤 이미지를 픽셀들은 추가시킴으로써 리샘플링하는 것을 말하고, 과도한 보간법은 정계가 흐려지고, 초점이 흐려지는 결과를 초래한다.
① 저주파 필터링(Low-pass Filtering) : 저주파를 보존하면서 고주파를 약화시키는 디지털 필터, 이 필터는 영상을 부드럽게 만들거나 흐리게 만든다.
② 샤프닝(Sharpening) : 블러링의 반대이고, 영상의 세세한 부분을 더욱 강조하는 효과를 갖게 하는 것이다. 샤프닝은 경계부분 대비 효과를 증대시키고 영상을 획득하는 과정에서 애매모호할 경우 사용한다.

49 CCM을 도입하는 목적에 대한 설명으로 옳은 것은?

① 색채 혼색과 주색을 구별하기 위하여
② 무조건등색을 실현하기 위하여
③ 백색광원의 변화를 구별하기 위하여
④ 색채 선호도를 계산하기 위하여

해설 CCM의 목적과 장점
• 조색시간 단축
• 색채 품질관리
• 다품종 소량에 대응
• 메타머리즘 예측
• 고객의 신뢰도 구축
• 원가절감과 소재변화에 따른 대응
• 컬러런트 구성의 효율화
• 미숙련자도 조색가능

50 CIE Lab와 CIE LCH 색체계에서 색차식을 나타내는 계산식 중 옳은 것은?

① $\Delta E^*ab = [(\Delta L^*)^2 + (\Delta a^*)^2 + (\Delta b^*)^2]^{\frac{1}{2}}$

② $\Delta E^*ab = [(\Delta L^*)^2 + (\Delta C^*)^2 + (\Delta b^*)^2]^{\frac{1}{2}}$

③ $\Delta E^*ab = [(\Delta a^*)^2 + (\Delta b^*)^2 + (\Delta H^*)^2]^{\frac{1}{2}}$

④ $\Delta E^*ab = [(\Delta a^*)^2 + (\Delta C^*)^2 + (\Delta H^*)^2]^{\frac{1}{2}}$

51 육안조색 시 필요한 도구로 옳은 것은?

① 측색기, 어플리케이터, CCM, 측정지
② 표준광원, 어플리케이터, 스포이드, 믹서
③ 표준광원, 소프트웨어, 믹서, 스포이드
④ 은폐율지, 측색기, 믹서, CCM

해설 육안조색 시 도구
• 측색기 : 3자극치 L·a·b 값을 측정한다. 측정 결과 색채를 조사한다.
• 표준광원 : 메타머리즘을 방지한다.
• 어플리케이터 : 샘플색을 일정한 두께로 칠한다.
• 믹서 : 섞여진 도료를 완전히 섞어 준다.
• 스포이드 : 정밀한 단위의 도료나 안료를 공급한다.
• 측정지 : L·a·b 값을 측정한다.
• 은폐율지 : 도막상태를 검사한다.

52 다음 중 안료의 특징으로 옳은 것은?

① 채색 후에 물이나 습기에 노출되면 색이 보존되지 않는다.
② 물이나 착색과정의 용제(溶齊)에 의해 단일분자로 녹는다.
③ 착색하고자 하는 매질에 용해되지 않는다.
④ 피염제의 종류, 색료의 종류, 흡착력 등에 따라 착색 방법이 달라진다.

해설 안료
안료는 물, 오일, 니스 등 대부분의 유기 용제에 녹지 않는 분말상의 착색제를 말한다. 또한 물에 녹지 않는 불용성 색소이다. 안료는 재료에 색을 나타내어 주고 광택과 도막 강도를 증가하는 역할을 하며 원자나 분자 내부에 탄소를 포함하는 것을 유기안료라고 하고, 탄소가 포함되어 있지 않은 색료를 무기안료라고 부른다.

53 모니터의 밝기 측정 단위는?

① 조 도　② 휘 도
③ 광 도　④ 전광선속

해설
② 휘도(Luminance) : 광원의 단위 면적당 밝기의 정도. 발광원 또는 투과면이나 반사면의 표면 밝기로 인간의 밝기의 시감과 밀접한 관련이 있는 에너지량이다. 기본 단위는 cd/m^2
① 조도(Illuminance) : 단위면적($1m^2$)에 1루멘의 광속이 입사하는 에너지를 말한다. 기본 단위는 럭스(lx)
③ 광도(Luminous) : 광원이 일정한 방향으로 에너지를 방사하는 양을 말한다. 기본 단위는 칸델라(cd)
④ 전광선속(Luminous Flx) : 광원이 방출되는 양을 말한다. 즉, 광원이 모든 방향으로 방출하는 광속을 전광속이라 한다. 기본 단위는 루멘(Lumen:lm)

54 광원의 변화에 따라 색이 다르게 보이는 정도를 나타내는 것은?

① CII ② CIE

③ MI ④ YI

 ① CII(색변이지수) : 광원에 따른 색채의 불일치정도를 나타내는 지수를 말한다. 색채는 빛의 강도에 따라 다르게 보이기 마련이다. 그러나 대부분의 경우 사람의 눈이 색채적응을 하기 때문에 실제의 색차를 느끼지 않는다.
② CIE : 국제조명위원회가 채용한 물리적 측정법에 바탕을 둔 표색법
③ MI(Metamerism Index, 조건등색도) : 기준광으로 조명할 때 같은 색인 두 개의 물체를 시험광으로 조명하였을 때, 같은 색으로부터 벗어나는 정도

55 곡선의 모양을 수학적 알고리즘으로 표현해 그래픽 구성이 간단하며 사이즈도 상대적으로 적어 3차원 게임이나 애니메이션 등에서 사용되는 영상기술은?

① 래스터영상 ② 모션캡처

③ 그리드영상 ④ 벡터그래픽

 ① 래스터영상 : 주어진 공간에 일련의 표본으로서 만들어지거나, 사진을 스캐닝하는 등의 방법으로 포착된 디지털 이미지다.
② 모션캡처 : 대상체의 움직임에 대한 데이터를 추출하고 컴퓨터가 사용할 수 있는 형태의 정보로 기록하여 분석 및 응용하는 기술이다.

56 측색결과 표기에 해당되지 않는 것은?

① 측정방식 ② 표준관측자

③ 표준광 ④ 색 차

 ① 측정방식 : 조명과 측정방식 0/d SPEX, 45/0 등
② 표준관측자 : CIE 1931년 2도 시야, CIE 1964년 10도 시야
③ 표준광 : 표준광의 종류-D$_{65}$, CIE C

57 색채관측을 위한 조명 환경으로 적합하지 않은 것은?

① 연색지수 92, 색온도 5,000K, 200 cd/m^2

② 연색지수 98, 색온도 1,200K, 150 cd/m^2

③ 연색지수 85, 색온도 7,000K, 180 cd/m^2

④ 흐린 날 2시경 북쪽 창문 아래

 색채관측을 위한 환경 조건은 광원의 색온도와 광원의 연색지수가 높아야 하며, 조도가 충분히 확보되어야 한다. 그러나 ②의 환경조건은 연색지수는 높으나 색온도가 낮으며 적색을 띤 조명으로 대상 색을 관측하기에는 부적합한 환경이다. 예를 들어 CIE에서 규정한 A 광원(색온도 약 2,856K인 텅스텐 전구의 빛)이 연색지수가 높지만 많은 색을 보여주지 않은 것은 색역이 좁기 때문이다.

색온도 변화에 따른 스펙트럼 분포 변화

K	3000	4000	5000 5500 6000	7000	8000	10000

1500~1900 촛불
2000~3000 일출, 일몰
3000~3500 텅스텐 전구
4000 가정용 전구
5500 정오의 태양광
5700 여름철 직사광(한낮)
6300 청명한 날씨의 정오햇빛
7000 흐린날의 하늘,
주광색 형광등,
수은램프
10000~20000 맑은날 북쪽하늘 빛

연색지수(Color Rendering Index, CRI)

연색지수란 인공 광원이 얼마나 자연광과 비슷하게 물체의 색을 보여 주는가를 나타내는 지수이다. 즉 얼마나 자연광에 가까운가를 나타내는 지수이다. 연색지수 100에 가까울수록 색이 고루 자연스럽게 보인다.

CIE에서 정의한 표준광

• 표준광 A : 상관색온도가 약 2,856K인 텅스텐 전구의 빛
• 표준광 B : 가시파장역의 직사 태양광
• 표준광 C : 가시파장역의 평균적인 주광

- 표준광 D₆₅ : 자외역을 포함한 평균적인 주광
- 기타 표준광 D : 자외역을 포함한 여러 가지 상태에서의 주광

58 색채측정기의 구조에 따라 형광색을 측정할 수 있는 장비와 측정할 수 없는 장비가 있다. 다음 중 형광색을 측정할 수 있는 장비는?

① 이중 빛살 방식 분광광도계(Dual Beam Type Spectrophotometer)
② 필터식 색채계(Filter Type Color-imeter)
③ 전방 방식 분광광도계(Monochromatic Spectrophotometer)
④ 후방 방식 분광광도계(Polychromatic Spectrophotometer)

 ④ 후방 방식 분광광도계(Polychromatic Spectrophotometer) : 형광현상과 같은 특정한 성질이 있는 방식에는 후방방식을 사용하는 것이 좋지만 표준광원의 일치에는 어려움이 있는 방식이다.
① 이중 빛살 방식 분광광도계(Dual Beam Type Spectrophotometer) : 광원의 변화를 보상하기 위하여 설계된 방식이다.
② 필터식 색채계(Filter Type Colorimeter) : 사람의 눈과 비슷한 원리로 3개의 센서에 3원색(R, G, B)의 필터를 사용하여 색을 측정하는 기기이며, 광학기계로 분광분포를 구하고 나서 계산을 하는 절차를 거치지 않고 색을 직접 측정하는 방법을 말한다.
③ 전방 방식 분광광도계(Monochromatic Spectrophotometer) : 단일 광을 입사시켜 그 반사율을 척정하는 방식으로 일반적인 시료의 측정에 적합하다. 광원과 분광장치, 시료대, 광검출기의 구조로 형광색은 측정하지 못하지만 정밀한 측정에는 효과적이다.

59 색료에 대한 설명으로 틀린 것은?

① 유기 안료는 무기 안료에 비해 빛깔이 선명하다.
② 안료는 유기 용제에 녹지 않은 분말 상태의 착색제를 말한다.
③ 색료를 선택할 때에는 착색의 견뢰성을 고려하여야 한다.
④ 염료는 고체 물질의 표면에 칠해져 고체 막을 만들어 색을 표현한다.

 염료란 물이나 기름에 녹아 섬유 물질 또는 가죽과 같은 분자와 결합하여 착색하는 색을 가진 유색 물질을 말한다. 가루이면서 물과 기름에 녹지 않고, 표면에 불투명한 유색의 막을 형성하는 안료와 구별하고 있다.

60 다음 중 형광을 포함한 분광반사율을 측정하는 방법이 아닌 것은?

① 형광증백법
② 필터 감소법
③ 이중 모드법
④ 이중 모노크로메이터법

 형광을 포함한 분광반사율을 측정하는 방법은 필터 감소법(Filter Reduction Method), 이중 모드법(Two-Mode Method), 이중 모노크로메이터법(Two-Monochromator Method), 폴리 크로메틱(Polychromatic) 방식이 있다.

제4과목 색채지각론

61 밝은 곳에서 기능을 발휘하고 색의 식별에 관여하고 있는 시세포의 수는?

① 약 300만 개
② 약 600만 개
③ 약 6,500만 개
④ 약 1억 2,000만 개

 추상세포(Cone Cell)는 밝은 곳에서 기능을 발휘하고 색의 식별에 관여하고 있는 시세포로 망막에 약 600~650만 개가 존재하는 원추세포이다. 어두운 곳에서 기능을 발휘하는 간상세포는 망막에 약 1억 2,000만 개 정도가 존재한다.

62 색채지각 효과 중 흑백 원반을 고속으로 회전시켰을 때, 유채색이 어른거리는 현상으로 착시에서 오는 심리작용은?

① 벤함의 효과
② 허먼 그리드 효과
③ 맥콜로 효과
④ 애브니 효과

해설 벤함(Benham)의 효과는 색채지각의 착시현상으로 원반모양의 흑백그림을 고속으로 회전시켰을 때 나타내는 색을 주관색이라 하는데, 이때 흑백이지만 연한 유채색 영상을 보게 되는 현상이다. 이 현상은 회전속도를 자신의 눈의 감응속도에 맞추었을 때 더욱 확실히 보이며, 팽이를 이용하여 실험을 해 보면 오른쪽으로 돌릴 때와 왼쪽으로 돌릴 때 주관색이 다르게 보인다. 이 현상은 독일의 물리학자이자 철학자인 페흐너에 의해 최초로 발견되어 페흐너의 효과라고도 불린다.

63 색자극의 순도가 변하면 색상이 다르게 보인다는 색채지각효과는?

① 맥콜로 효과
② 애브니 효과
③ 리프만 효과
④ 베졸드 브뤼케 효과

해설 애브니 효과란 색자극의 순도(선명도)가 변하면 같은 파장의 색이라도 그 색상이 다르게 보이는 현상이다. 리프만 효과는 그림과 바탕의 색이 서로 달라도 그 둘의 밝기 차이가 크지 않을 때, 그림으로 된 문자나 모양이 뚜렷하지 않게 보이는 현상이다.

64 다음 중 감법혼색의 원리에 의한 것이 아닌 것은?

① 컬러인쇄
② 색필터 겹침
③ 물감에 의한 색 재현
④ 여러 실로 직조된 직물

해설 여러 실로 직조된 직물은 중간혼색의 원리가 적용된다. 컬러인쇄, 색필터 겹침, 물감에 의한 재현은 감법혼색의 원리에 해당된다.

65 가시광선의 파장영역 중 단파장영역에 대한 설명으로 틀린 것은?

① 굴절률이 작다.
② 회절하기 어렵다.
③ 산란하기 쉽다.
④ 광원색은 파랑, 보라이다.

해설 가시광선의 파장영역은 380~780nm로 크게 장파장역, 중파장역, 단파장역으로 나뉜다. 장파장역은 약 590~780nm로 빨강, 주황의 광원색을 띠며 굴절률이 작으며 산란이 어렵다. 단파장역은 380~500nm로 파랑, 보라의 광원색을 띠며 굴절률이 크며 산란이 쉽다.

61 ② 62 ① 63 ② 64 ④ 65 ① 정답

66 5P 4/10인 색을 광고판의 배경색으로 사용하였다. 멀리서도 문구를 잘 보이도록 하려면, 다음 중 어떤 색이 가장 적합한가?

① 5R 4/14 ② 5Y 8/14
③ 5B 5/8 ④ N3

 5P 4/10인 색을 광고판의 배경색으로 사용하고 문구를 잘 보이도록 하려면, 명도차이가 많이 나고 보색인 5Y 8/14가 가장 적합하다. 멀리서도 잘 보이는 정도를 명시도라 하며 색의 3속성 중에 배경과 대상의 명도차이와 색상 차이가 클수록 명시도가 높다.

67 빨강과 회색을 나란히 붙여 놓을 때, 빨강이 더욱 선명하게 보이는 현상은?

① 색상대비 ② 명도대비
③ 채도대비 ④ 연변대비

 채도대비란 채도가 서로 다른 두 색이 서로의 영향에 의해서 채도 차가 더욱 크게 일어나는 현상을 말하며 유채색과 무채색의 대비에서 가장 선명하게 보인다.

68 색료의 3원색인 Yellow와 Magenta를 혼합했을 때의 색은?

① Green ② Orange
③ Red ④ Brown

 감법혼색의 결과
Cyan + Magenta = Blue
Magenta + Yellow = Red
Yellow + Cyan = Green

69 동시대비에 관한 설명으로 옳은 것은?

① 색차가 클수록 대비현상은 약해진다.
② 자극과 자극 사이의 거리가 가까울수록 대비현상은 약해진다.
③ 자극을 부여하는 크기가 클수록 대비의 효과가 커진다.
④ 계속해서 한 곳을 보면 눈의 피로도 때문에 대비효과는 적어진다.

동시대비란 가까이 있는 두 색을 동시에 볼 때 일어나는 현상으로 서로의 영향으로 인하여 색이 다르게 보이는 현상을 말한다. 시점을 한 곳에 집중시키려는 색채지각 과정에서 일어나는 동시대비 현상은 색차가 클수록 대비현상은 강해지고, 색과 색 사이의 거리가 멀어질수록 대비현상은 약해진다. 또한 계속해서 한 곳을 보게 되면 눈의 피로도 때문에 대비효과는 적어진다.

70 푸르킨예 현상과 관련이 없는 것은?

① 간상체 시각과 추상체 시각의 스펙트럼 민감도가 서로 다르기 때문이다.
② 어두운 곳에서 명시도를 높이려면 녹색이나 파랑을 사용하는 것이 좋다.
③ 어두운 곳에서는 추상체가 반응하지 않고, 간상체가 반응하면서 생기는 현상이다.
④ 망막의 위치마다 추상체 시각의 민감도가 다르기 때문에 생기는 현상이다.

해설 푸르킨예 현상은 간상체와 추상체 지각의 스펙트럼 민감도가 달리 일어나는 현상으로 명소시(주간시)에서 암소시(야간시)로 이동할 때 생기는 것으로 광수용기의 민감도에 따라 낮에는 빨간색이 잘 보이다가 밤에는 파란색이 더 잘 보이는 현상이다. 555nm의 빛에 민감한 추상체가 암소시로 바뀌는 과정에서 507nm의 빛에 민감한 반응으로 나타내는 간상체로 시각기제가 이동하는 것으로, 간상체가 단파장 빛에 민감하기 때문에 생기는 현상이다.

71 색의 잔상에 대한 설명으로 틀린 것은?

① 앞서 주어진 자극의 색이나 밝기, 공간적 배치에 의해 자극을 제거한 후에도 시각적인 상이 보이는 현상이다.

② 양성 잔상은 원래의 자극과 색이나 밝기가 같은 잔상을 말한다.

③ 잔상은 원래 자극의 세기, 관찰시간, 크기에 의존하는데 음성 잔상보다 양성 잔상을 흔하게 경험하게 된다.

④ 보색 잔상은 색이 선명하지 않고 질감도 달라 하늘색과 같은 면색처럼 지각된다.

해설 잔상이란 망막의 생리적인 현상으로서 어떤 자극을 받았을 경우 어떤 흥분 상태가 계속되어 원 자극을 없애도 상이 그대로 남아 있거나 반대상이 남아 있는 현상이다. 음성 잔상은 자극이 사라진 뒤에도 망막에 남아 있는 색의 밝기와 색조가 원래의 색과 정반대로 느껴지는 현상으로 보색 잔상, 부의 잔상이라고 한다. 문체색의 잔상은 대부분 보색 잔상으로 나타나는데, 인간의 눈은 스스로 평형을 유지하여 하기 때문에 일반적으로 양성 잔상보다 더 많이 느끼는 잔상이다. 양성 잔상을 정의 잔상이라고도 하며 자극이 사라진 뒤에도 망막의 흥분 상태가 계속적으로 남아 본래의 자극과 동일한 밝기나 색상을 그대로 느끼는 경우를 말한다.

72 두 색의 조합 중 본래의 색보다 채도가 높아 보이는 경우는?

① 5R 5/2 – 5R 5/12

② 5BG 5/8 – 5R 5/12

③ 5Y 5/6 – 5YR 5/6

④ 5Y 7/2 – 5Y 2/2

해설 5BG 5/8 – 5R 5/12는 보색대비가 일어난다. 보색대비란 보색관계인 두색을 인접시켰을 때 서로의 영향으로 본래의 색보다 채도가 높아져 색이 더욱 뚜렷해 보이는 현상을 말한다.

73 빛의 현상과 예가 올바르게 짝지어진 것은?

① 빛의 산란 – 무지개

② 빛의 굴절 – 곤충 날개의 색

③ 빛의 굴절 – 구름

④ 빛의 간섭 – 비눗방울의 색

해설 빛의 산란이란 빛의 파동이 미립자와 충돌하여 빛의 진행방향이 대기 중에 여러 방향으로 분산되어 퍼져 나가는 현상이며 저녁노을, 파란 하늘이다. 빛의 굴절이란 빛이 다른 매질로 들어가면서 빛의 파동이 진행방향을 바꾸는 것을 굴절이라 하며 무지개, 아지랑이 현상이 있다.

74 때로는 차갑게, 때로는 따뜻하게 느껴질 수 있는 색을 중성색이라고 한다. 다음 중 중성색이 아닌 것은?

① 녹 색 　　② 보 라

③ 자 주 　　④ 주 황

해설 중성색은 연두, 녹색, 보라, 자주이다. 따뜻하게 느껴지는 난색(Warm Color)은 빨강, 주황, 노랑이고 차갑게 느껴지는 한색(Cool Color)은 청록, 파랑, 남색이다.

75 다음 중 색채의 감정효과와 그 효과에 주로 영향을 주는 속성과의 연결이 틀린 것은?

① 경연감 – 채도, 명도
② 중량감 – 채도, 색상
③ 온도감 – 색상, 명도
④ 진출감 – 색상, 명도

 색의 중량감은 동일한 형태, 동일한 크기라도 색에 따라 가벼워 보일수도 혹은 무거워 보일 수도 있으며 색의 3속성 중에서 명도가 중량감에 큰 영향을 미친다.

76 색채의 지각 효과와 관련하여 연결이 잘못된 것은?

① 명도가 낮은 색 – 수축되는 느낌
② 난색 계열 – 무거운 느낌
③ 채도가 낮은 색 – 약한 느낌
④ 한색 계열 – 딱딱한 느낌

 난색은 팽창, 진출의 느낌을 준다. 명도가 높을수록 가벼워 보이고 명도가 낮을수록 무거워 보인다.

77 파란색 선글라스를 착용하고 붉은 물체를 바라보는 경우, 처음에는 물체가 푸르게 보이나 일정시간이 지나면 다시 본래 물체의 색을 느끼게 되는 현상은?

① 명순응
② 색순응
③ 암순응
④ 기억색

 색순응이란, 색광에 대하여 눈의 감수성이 순 응하는 과정 또는 그런 상태를 말하는 것으로 조명에 의해 물체색이 바뀌어도 자신이 알고 있는 고유의 색으로 보이게 되는 현상이다.

78 색에 관한 설명 중 틀린 것은?

① 회색은 명도의 속성만 가지고 있다.
② 검은색이 많이 섞일수록 채도가 낮아진다.
③ 빨간색은 색상, 명도와 채도의 3속성을 모두 가지고 있다.
④ 흰색이 많이 섞일수록 채도가 높아진다.

 흰색이 많이 섞일수록 채도는 낮아진다. 채도란 색의 선명도를 나타내며 색의 맑고 탁함이다.

79 혼합할수록 명도가 높아지는 혼색을 위한 3원색은?

① Red, Yellow, Blue
② Cyan, Magenta, Yellow
③ Red, Green, Blue
④ Red, Blue, Magenta

혼합된 색의 명도가 혼합 이전의 평균명도보다 높아지는 색광의 혼합을 가법혼색이라 하며 색광의 3원색은 빨강(Red), 초록(Green), 파랑(Blue)이다.

80 순색 노랑의 포스트컬러에 회색을 섞었다. 회색의 밝기를 정확히 알지 못한다고 해도 혼합 후에 가장 명확하게 달라진 속성의 변화는?

① 명도가 높아졌다.
② 채도가 낮아졌다.
③ 채도가 높아졌다.
④ 명도가 낮아졌다.

 채도는 색의 선명도를 나타내며, 색의 맑고 탁함, 색기운의 강함과 약함을 나타낸다. 순색 노랑의 포스터컬러에 회색을 섞음으로써 색의 기운 채도는 낮아졌다.

제5과목 **색채체계론**

81 P.C.C.S 색체계는 기본 색상 구성에서 색채 전반에 관련된 원색을 포함시키고 있다. 색상구성에서 표시된 원색으로 부적당한 것은?

① 생리적 4원색
② 감법의 3원색
③ 가법의 3원색
④ 스펙트럼 5원색

 P.C.C.S의 색상은 색료의 3원색 C, M, Y와 색광의 3원색 R, G, B 색의 4원색 빨강(R), 노랑(Y), 초록(G), 파랑(B)을 기본색으로 한다.

82 색채표준화의 대상이 아닌 것은?

① 광원의 표준화
② 물체 반사율 측정의 표준화
③ 다양한 색체계의 표준화
④ 표준관측자의 3자극 효율함수 표준화

 색채표준화는 색의 커뮤니케이션과 정확한 관리를 가능하게 하기 위함으로 전 세계적으로 가장 광범위하게 사용되는 표준색체계를 표준화한다.

83 오스트발트 색채조화원리 중 ec − ic − nc는 어떤 조화인가?

① 등순계열조화
② 등백계열조화
③ 등흑계열조화
④ 무채색의 조화

 등흑색 계열의 조화는 하양과 순색 계열의 평행선상을 기준으로 색표에 알파벳 뒤의 기호가 같은 색으로 이루어진 흑색량이 같은 계열의 조화를 말한다. ec − ic − nc는 등흑계열조화이다.

84 중명도, 중채도인 탁한(Dull) 톤을 사용한 배색 방법은?

① 카마이외(Camaieu)
② 토널(Tonal)
③ 포 카마이외(Faux Camaieu)
④ 비콜로(Bicolore)

 토널 배색은 중명도, 중채도의 덜(Dull)톤을 이용한 배색 방법으로 안정되고, 편안하고 수수한 이미지를 주는 배색이다. 카마이외 배색은 동일한 색상, 명도, 채도 내에서 약간의 차이를 이용한 배색, 색상 차와 톤의 차가 거의 근접한 애매한 배색기법이다. 포 카마이외 배색은 카마이외 배색에 색상과 톤에 약간의 변화를 준 배색 방법이다. 비콜로 배색은 하나의 면을 2가지 색으로 배색한다.

85 DIN 색체계에 대한 설명으로 옳은 것은?

① 표기방법은 색상(T), 포화도(S), 백색도(W)로 한다.

② 현재 사용되고 있는 수정된 DIN 색채계는 C광원에서 검색을 하여야 한다.

③ 오스트발트 색체계를 모델로 한 독일의 공업규격으로 CIE 체계로 편입되지는 못하였다.

④ 산업의 발전과 통일된 규격을 위하여 개발되어 독일 산업규격의 모델이 되었다.

> **해설** DIN은 독일공업규격위원회에서 채택된 표색계이다. DIN은 오스트발트 체계를 기본으로 하여 실용화에 주안점을 두고 개발된 색표계로 표기방법은 색상(T), 포화도(S), 암도(D)로 표기한다.

86 NCS 색체계의 특징이 아닌 것은?

① 관계성, 다양성, 상대성의 특성을 지닌다.

② 빛의 강도를 토대로 색의 표기를 하였다.

③ 심리적인 비율의 척도를 사용해 색지각량을 표로 나타내었다.

④ 색상과 뉘앙스의 개념으로 정리되어 배색과 계획이 쉽다.

> **해설** NCS 색체계는 색에 관한 인간 감정의 자연적 시스템으로 색상과 뉘앙스를 표현한다.

87 색채표준에 대한 설명으로 옳은 것은?

① 반드시 3속성으로 표기한다.

② 색채의 속성을 정량적으로 표기한 것이다.

③ 인간의 감성과 관련되므로 주관적일 수 있다.

④ 집단고유의 표기나 특수문자를 사용할 수 있다.

> **해설** 색채표준은 실용성, 재현성, 국제성, 과학성, 규칙성, 기호화 등의 사항이 모두 포함되어야 하므로 객관적이며 색채의 표기는 국제적으로 통용 가능해야 한다.

88 먼셀의 20색상환에서 주황의 표기로 가장 가까운 것은?

① 5YR 3/6
② 2.5YR 6/14
③ 10YR 5/10
④ 5YR 8/8

> **해설** 멘셀의 20색상환에서 주황의 표기법은 2.5YR 6/14이다.

89 한국산업표준(KS A 0062색의 3속성에 의한 방법)으로 채택되어 교육용으로 사용되는 색체계는?

① 오스트발트 색체계
② CIE 색체계
③ NCS 색체계
④ 먼셀 색체계

90 다음은 먼셀 색체계의 색표시 방법에 따라 제시한 유채색들이다. 이 중 가장 비슷한 색의 쌍은?

① 2.5R 5/10, 10R 5/10
② 10YR 5/10, 2.5Y 5/10
③ 10R 5/10, 2.5G 5/10
④ 5Y 5/10, 5PB 5/10

91 CIE Yxy 색체계에서 내부의 프랭클린 궤적선은 무엇의 변화를 나타내는가?

① 색온도
② 스펙트럼
③ 반사율
④ 무채색도

프랭클린 궤적선이란 완전복사체 각각의 온도에 있어서 색도를 나타내는 점을 연결한 색도 그림위의 선으로 색온도의 변화를 나타낸다.
색온도란 완전 복사체의 색도와 일치하는 시료 목사의 색도 표시로, 그 완전 복사체의 절대 온도로 표시한 것으로 단위는 K이다.

92 다음의 계통색이름 수식어 중 채도가 가장 높은 것은?

① 연 한
② 진 한
③ 흐 린
④ 탁 한

연한, 흐린, 탁한보다 진한의 채도가 높다.

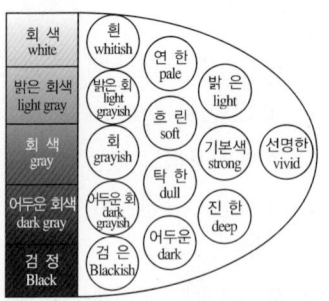

KS 색조(Tone) 분류

93 색명법의 유용성에 대한 설명으로 옳은 것은?

① 색감의 연상이 즉각적이다.
② 정량적이고 객관적인 색 표시 방법이다.
③ 지역별 연상 색감에 대한 오차가 적다.
④ 색채의 배열이나 구성에 지각적 등보성이 있다.

색명법은 색이름으로 색을 표시하는 표색의 일종으로 우리들의 색감과 직결되어 있기 때문에 숫자나 기호보다는 색감을 잘 표현하며, 부르기 쉽고 상상하고 기억하기 쉬워야 한다.

94 CIE(국제조명위원회)에서 제시한 표준광원이 아닌 것은?

① 표준광 A
② 표준광 C
③ 표준광 D
④ 표준광 F

CIE(국제조명위원회)는 빛에 관한 표준과 규정에 대한 지침을 목적으로 하는 국제기관으로 표준광원 A, C, D_{65}를 이용한다.

95 여러 가지 색체계의 표기 중 밑줄의 성격이 다른 것은?

① S2030-Y10R

② L*=20.5, a*=15.3, b*=-12

③ Yxy

④ T : S : D

 해설 T : S : D는 DIN의 표기법으로 색상 : 포화도 : 암도를 나타낸다.

96 오스트발트 색체계의 표시인 '1ca'에 대한 설명으로 가장 옳은 것은?

① 빨간색 계열의 어두운색이다.

② 밝은 명도의 노란색이다.

③ 백색량이 적은 어두운 회색이다.

④ 순색에 가장 가까운 색이다.

해설 색상은 1, 백색량은 c(59%), 흑색량은 a(11%)으로 오스트발트의 혼합비를 이용하여 순색량이 (30%)라는 것을 알 수 있으므로 중·저채도의 고명도의 색임을 알 수 있다. 흑색량(B) + 백색량 (W) + 순색량(C) = 100

97 문&스펜서의 조화원리 중 등명도면에서 어떤 하나의 색상을 0의 위치에 두었을 때, "가"의 영역에 해당하는 것은?

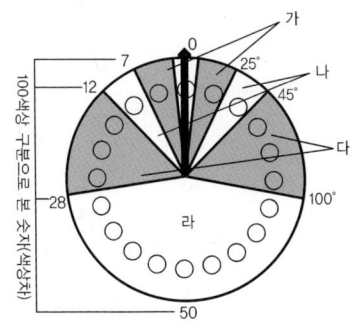

① 제1부조화

② 제2부조화

③ 유사조화

④ 대비조화

해설 문(P. Moon)과 스펜서(D. E. Spencer)에 의한 색채 조화의 과학적이고 정량적 방법이 제시된 이론이다. 나 영역은 유사조화, 다 영역은 제2부조화, 라 영역은 대비조화이다.

98 오스트발트 색체계의 특징이 아닌 것은?

① 색체계가 대칭인 것은 '조화는 질서와 같다'는 전제에서 생겨났기 때문이다.

② 같은 계열의 배색을 찾을 때 대단히 편리하다.

③ 혼합하는 색량의 비율에 의하여 만들어진 체계이다.

④ 지각적인 등보성을 지니는 장점이 있다.

해설 자연스러운 지각적 등보성의 장점은 먼셀의 색입체이다. 오스트발트 색체계의 등색상면은 정삼각형의 형태를 갖는데, 이 등색상 삼각형을 무채색축을 중심축으로 하여 차례로 세워 배열하면 복원추에 모양이 된다. 오스트발트 색입체의 등색상면은 같은 색조의 색을 선택할 때는 일정한 계열을 활용할 수 있지만, 기호가 같은 색이라도 색상에 따라서 명도, 채도의 감각이 같지 않고, 명도의 구분이 모호하다는 단점이 있다.

99 색의 진상들이 색의 실제 이미지를 더 뚜렷하고 선명하게 보이게 하는 배색 방법은?

① 보색에 의한 배색
② 톤에 의한 배색
③ 명도에 의한 배색
④ 유사색상에 의한 배색

 색의 실제 이미지를 뚜렷하고 선명하게 보이게 하는 배색 방법은 보색에 의한 배색이다.

100 먼셀 색체계의 명도에 대한 설명 중 틀린 것은?

① 먼셀 밸류(Munsell Value)라고 부른다.
② 명도축을 그레이스케일이라고 하며 N1, N2, N3로 표시한다.
③ 명도 번호 0은 이상적인 백색으로 현실적으로 얻을 수 없다.
④ 유채색도 같은 번호에 위치하면 명도는 동일하다.

 빛의 특성상 완전한 흰색과 검정은 존재하지 않으므로 실제로 지각되는 명도는 1.5~9.5 사이의 색이 된다. 색을 표현할 때 색의 밝고 어두운 정도를 명도라 한다.

2015년

제 1 회

컬러리스트산업기사

기출문제

제 1 과목 **색채심리**

01 일반적인 색채의 연상으로 잘못 짝지어진 것은?

① 노랑 – 정직, 영원
② 빨강 – 정열, 분노
③ 파랑 – 이상, 냉정
④ 초록 – 휴식, 평화

02 색채마케팅에 있어서 제품의 위치(Positioning)에 대한 설명으로 옳은 것은?

① 소비자들의 마음속에 차지하게 되는 제품의 위치
② 제품의 가격에 대한 위치
③ 제품의 성능에 대한 위치
④ 제품의 디자인과 색채에 대한 위치

03 국제유행색위원회(International Commission for Fashion and Textile Colors)에 대한 설명으로 틀린 것은?

① 1963년에 설립되었다.
② 3년 후의 색채 방향을 분석하고 제안한다.
③ S/S, F/W의 두 분기로 유행색을 예측 제안한다.
④ 매년 6월과 12월에 인터컬러 회의를 개최한다.

04 대상별 색채 선호 경향의 설명이 틀린 것은?

① 남성은 어두운 톤의 청색, 갈색, 회색 계열을 선호한다.
② 남성보다 여성은 다양한 색을 선호한다.
③ 자동차의 색채 선호는 지역의 환경 및 빛의 강도, 기후, 생활패턴에 따라 다르다.
④ 라틴계 민족은 한색 계열을, 북극계 민족은 난색 계열을 선호한다.

정답 1 ① 2 ① 3 ② 4 ④

안심Touch

05 SD법(Semantic Differential Method)을 활용한 색채 이미지 조사법의 특징이 아닌 것은?

① 색채 감성의 객관적 척도이다.
② 단색체계에 대한 상대적인 비교 평가가 가능하다.
③ 의미공간상에서 두 점 간의 거리는 의미 차이와 무관하다.
④ 색채 기획이나 디자인 과정에서 이미지의 위치를 찾을 수 있다.

해설

③ 의미공간을 최소한의 차원으로 밝혀주는 가장 대표적인 방법이다. 여러 변수들 사이의 상관관계를 기초로 하여 정보의 손실을 최소화하면서 자료를 변수의 개수보다 적은 수의 요인으로 설명하는 분석방법이다.

SD법(Semantic Differential Method, 의미미분법)

• 미국의 심리학자 찰스 오스굿(Charles Egerton Osgood)이 개발하였다.
• 경관이나 제품, 색, 음향, 감촉 등 다양한 대상의 인상을 파악하는 방법으로 많이 사용된다.
• 반대의미를 갖는 형용사 쌍을 카테고리 척도에 의해 평가하며 평가 대상이 가지고 있는 이미지를 수량적 처리에 의해 척도화하여 정량적으로 측정하는 방법이다.
• 의미공간을 효율적으로 정의하기 위해서는 그 공간을 대표하는 차원의 수를 최소로 결정할 필요가 있다.

06 노랑이 장애물이나 위험물의 경고에 많이 사용되는 이유가 아닌 것은?

① 국제적으로 쉽게 이해된다.
② 명시도가 높다.
③ 대상에 대한 연상이 쉽다.
④ 메시지 전달이 용이하다.

07 색채 선호에 대한 설명 중 틀린 것은?

① 색에 대한 일반적인 선호 경향과 특정 제품에 대한 선호색은 다르다.
② 일본의 경우 자동차에 대한 흰색은 선호 경향이 크다.
③ 색에 대한 일반적인 선호 경향은 성별, 연령별에 따라 다른 특성을 보인다.
④ 제품의 특성에 따라 선호되는 색채는 고정되어 있다.

08 21세기 디지털 시대를 대표하는 색으로 선정된 것은?

① 노 랑 ② 빨 강
③ 청 색 ④ 자 주

09 색채정보 수집에서 가장 많이 사용되는 방법은?

① 패널 조사법 ② 현장 관찰법
③ 실험 연구법 ④ 표본 조사법

10 다음 중 색채의 공감각적인 측면을 활용한 사례로 가장 거리가 먼 것은?

① 바나나가 들어간 아이스크림의 노란색 포장지
② 오렌지 성분이 들어간 목욕용품의 주황색 포장지
③ 장미향이 나는 향수의 분홍색 액체
④ 자연보호를 위한 세제의 녹색 포장지

5 ③ 6 ③ 7 ④ 8 ③ 9 ④ 10 ④ **정답**

11 다음 중 색채의 주관적 경험을 보여주는 것이 아닌 것은?

① 페흐너 효과
② 기억색
③ 항상성
④ 지역색

12 색채심리를 이용하여 지각범위가 좁아진 노인을 위한 공간 계획을 할 때 가장 고려되어야 할 것은?

① 색상대비
② 명도대비
③ 채도대비
④ 보색대비

해설 우리의 눈은 색의 3속성 중 명도를 가장 잘 판별한다. 그러므로 지각범위가 좁아진 노인을 위해 명도차를 갖는 두 색을 인접 배색했을 때, 서로의 영향으로 밝은색은 더 밝게, 어두운색은 더 어둡게 보이는 현상이 나타나는 명도대비가 가장 고려되어야 할 부분이다.
① 색상대비 : 서로 다른 두 색을 인접했을 때, 서로의 영향으로 색차가 색상환에서 멀어지는 효과가 나타난다. 1차색에서 가장 뚜렷하며 2차색, 3차색으로 갈수록 그 효과가 감소하는 현상이다.
③ 채도대비 : 채도가 다른 두 색을 서로 대비시켰을 때 서로의 영향으로 다른 채도감을 보이는 현상으로 채도차가 클수록 강한 대비 효과를 준다.
④ 보색대비 : 서로 보색관계인 두 색을 나란히 놓으면 서로의 영향으로 인하여 각각의 채도가 더 높아 보이는 현상이다.

13 다음 중 샌드위치 상점의 인테리어 컬러 선정 시 신선한 재료의 사용을 부각시키려 할 때 주조색으로 가장 적절한 색채는?

① 5YR 5/10
② 5G 5/10
③ 5YR 8/2
④ 5G 8/2

14 다음 중 색채의 상징적인 의미와 가장 관계가 깊은 것은?

① 파티의상
② 스포츠 음료
③ 산업기기
④ 국 기

15 SD법(Semantic Differential Method)에 대한 설명이 틀린 것은?

① 색채 이미지에 관한 연구법이다.
② 심층 면접방법이다.
③ 오스굿(Osgoods)이라는 심리학자에 의해 고안되었다.
④ 조사 대상자의 주관적인 의미를 객관적으로 평가할 수 있게 한다.

16 이미지의 중심이 되는 상징적 대표색을 의미하는 것으로, 숲을 표현할 때 그 속에는 적색, 청색, 갈색 등이 다양하게 분포되어 있지만 대표 이미지로 초록을 정한 것을 무엇이라고 하는가?

① 기억색(Memory Color)
② 강조색(Accent Color)
③ 분리색(Separation Color)
④ 기준색(Theme Color)

해설 ④ 기준색(Theme Color) : 색채표현을 중심의 색으로 표현하는 기법으로써 전체의 색감에 주제가 되는 색을 말한다.
① 기억색(Memory Color) : 대상의 표면색에 대한 무의식적인 추론에 의해 결정되는 색채로써 우리의 의식 속에 자리잡을 상징색을 말한다.
② 강조색(Accent Color) : 주조색에 대조적인 색상이나 톤을 사용하여 강조하는 방법으로 단조로운 배색에 대조적인 색을 소량 첨가하여 전체적으로 돋보이게 하고 개성을 부여하는 기법이다.
③ 분리색(Separation Color) : 배색의 관계가 모호하거나, 대비가 너무 강한 경우 색과 색 사이에 분리색을 삽입하는 방법이다. 주로 무채색을 이용하는데 메탈색을 쓰는 경우도 있다.

17 색채 시장조사의 자료수집 방법 중 현장관찰법의 설명으로 옳은 것은?

① 특정한 효과나 정확한 정보를 얻고자 할 때 색채실험을 하거나 실험집단과 통제집단의 비교를 통해 측정

② 조사의 신뢰도를 높이기 위해 소비자의 반응을 보거나 대화나 불만사항 등을 들음으로써 정보를 수집

③ 신제품 출시 전 광고나 제품의 방향성을 수립하기 위해 표적 집단을 조사하는 방법

④ 약 6~10명으로 구성된 소비자와의 지속적인 인터뷰를 통해 색선호도나 문제점 등을 조사

해설 현장관찰법 : 현장에서 직접 관찰하여 정보를 획득한다. 특정지역의 유동인구 분석, 시청률이나 시간, 집중도 등을 조사하는 방법이다.
① 특정한 효과나 정확한 정보를 얻고자 할 때 색채실험을 하거나 실험집단과 통제집단의 비교를 통해 측정 → 실험법
③ 신제품 출시 전 광고나 제품의 방향성을 수립하기 위해 표적 집단을 조사하는 방법 → 표적집단조사

④ 약 6~10명으로 구성된 소비자와의 지속적인 인터뷰를 통해 색선호도나 문제점 등을 조사 → 패널 조사법(질문지법, 면접법)

18 향수의 용기 및 포장을 디자인하고자 한다. 향과 색채가 옳게 연결된 것은?

① Musk향 : Dull Purple
② Mint향 : Dark Blue
③ Camphor향 : Light Yellow
④ Ethereal향 : Light Red

19 사람이 생활하는 데 있어서 자연적이나 사회적으로 지속적인 영향을 주지 않는 것은?

① 풍토색 　　　② 관용색
③ 기호색 　　　④ 유행색

20 색채가 주는 의미로 인해 상품외면의 색상이 선택된다. 일반적으로 가전제품에 사용되는 색상들이 무채색이 많은 이유로 타당한 것은?

① 무채색이 소비성을 자극하므로
② 가전제품이 가지는 제품기능에 대한 신뢰성과 세련됨을 적절히 표현할 수 있는 색상이므로
③ 가전제품의 표면재질이 다른 색을 표현하기 어렵고 색상을 넣을 경우 기능에 장애가 오기 때문에
④ 무채색이 대뇌에 쉽게 인지되기 때문에

제2과목 색채디자인

21 디자인의 조형 요소 중 물체가 점유하는 공간은?

① 점 　　　　② 선
③ 면 　　　　④ 입 체

22 그린디자인(Green Design)의 원리에 대한 설명과 가장 거리가 먼 것은?

① 디자이너는 사용자의 건강에 피해를 주지 않도록 환경적 위험을 최소화한다.
② 서로 다른 종류의 재료에 의한 혼합 재료를 사용한다.
③ 재활용 부품과 재활용품이 아닌 부품이 분리되기 쉽도록 한다.
④ 에너지와 자원의 효율성을 높인다.

23 근대건축과 디자인의 기본적인 조형 원리에 바탕을 둔 사조로, 근본적인 전제는 기능과 미 또는 형태가 일치할 수 있다는 디자인 사조는?

① 아르누보
② 모더니즘
③ 기능주의
④ 기계미학

해설

① 아르누보 : 신예술(New Art)이란 뜻으로, 새로운 예술로 정의되며 심미주의적이고 장식적인 경향의 미술로 정의된다. 주로 곡선을 사용하여 식물을 모방한 까닭에 꽃의 양식, 물결의 양식, 당초양식 등으로 불리고 있다.
② 모더니즘 : 전위적이고 실험적인 예술을 뜻하고, 과거보다는 현재와 미래에 관한 의식을 형상화하고자 하였다. 사회적 기능에서 탈피한 예술을 위한 예술을 주창하였다.
④ 기계미학 : 기계가 예술작품의 근원이며 현실적으로 따라야 할 규범 없이 생산 수단이나 수학법칙, 재료의 속성 등의 논리적 결과에서 비롯되는 기계의 형성과정 자체이다. 기계미학에서는 전통적인 순수예술의 흔적을 찾아보기 어렵다.

24 새로운 예술을 의미하는 미술양식으로 1890년부터 1910년까지의 장식예술 및 조형예술로서 유연하고 동적인 선과 장식적인 형태가 특징인 것은?

① 다다이즘
② 아르누보
③ 아르데코
④ 데스틸

25 여러 세대를 거치면서 형태가 세련되어지고 사용법도 개선되어 나타나는 인간중심의 디자인을 나타내는 디자인 요건은?

① 친자연성
② 경제성
③ 합리성
④ 문화성

26 색채계획 및 디자인 프로세스에서 계획된 색채로 착색한 모형이나 시뮬레이션을 통해 의뢰인과 검토하는 과정은?

① 디자이닝
② 실시계획
③ 모델링
④ 에디팅

27 실내 디자인(Interior Design)에 대한 설명 중 옳은 것은?

① 건축의 외장이 완성되기 이전에 실내 디자인을 반드시 끝낸다.
② 실용적인 측면에 앞서 아름다움에 중점을 두어야 한다.
③ 생활 주거 환경의 모든 요소로 영역이 확대되고 있다.
④ 자동차는 실내 디자인과 별개로 무관하다.

28 포스트모던 양식의 특징이 아닌 것은?

① 절충주의(Eclecticism)
② 맥락주의(Contextualism)
③ 은유(Metaphor)와 상징(Symbolism)
④ 간결성(Simplicity)

29 오늘날 해당 기업체들은 이미지를 부각시켜 성장효과를 얻기 위하여 기업색을 도입한다. 이러한 기업의 이미지 통합 계획은?

① B.I.P
② C.I.P
③ R.O.I
④ M&A

30 보기의 () 안에 공통적으로 들어 갈 내용은?

> 휴대전화를 중심으로 새로 등장한 기술현상이 ()이다. 여러 가지 디지털 기술이 하나의 제품 안에 통합되는 현상을 ()라고 한다.

① 쌍방향 커뮤니케이션(Two-way Communication)
② 인터랙션 디자인(Interaction Design)
③ 디지털 컨버전스(Digital Convertgence)
④ 위지윅(WYSIWYG)

31 1851년 런던에서 개최된 만국박람회는 만국박람회의 효시로 현대디자인의 발전에까지 영향을 미쳤다. 이와 관계가 없는 것은?

① 조셉 펙스톤(Joseph Paxton)
② 신조형주의(De Stijl)
③ 수정궁(Crystal Palace)
④ 조립식 공법(Prefabrication)

32 다음 중 유니버설 디자인의 7원칙과 관련이 없는 것은?

① 대상에 대한 공평성
② 오류에 대한 포용력
③ 복잡하고 감각적인 사용
④ 적은 물리적 노력

 ③ 복잡하고 감각적인 사용 → 간단하고 직관적인
사용
유니버설 디자인(UD) : 미국의 노스캐롤라이나 대
학의 로널드 메이스 교수가 제안
유니버설 디자인의 7원칙
• 누구라도 사용할 수 있게(=대상에 대한 공평성,
 Equitable Use)
• 사용성을 선택할 수 있게(=사용의 융통성, Flexi
 −bility Use)
• 간단하고 직관적인 사용방법을 추구(Simple
 and Intuitive)
• 정보전달에 있어서 쉽게 인지가 가능하도록
 (Perceptive Information)
• 오류에 대한 관용과 포용력(Tolerance for
 Error)
• 신체적 부담을 줄이고 효율을 더 높일 수 있게
 디자인(=적은 물리적 노력, Low Physical Effort)
• 접근과 사용이 유리한 크기와 공간을 확보(Size
 and Space for Approach and Use)

33 다음 중 디자인 사조와 색채 사용의 연결이 틀린 것은?

① 옵아트 – 원색을 탈피한 엷은 색조
② 포스트모더니즘 – 무채색에 가까운
 파스텔 색조, 살구색, 올리브그린
③ 아르데코 – 녹색, 검정, 회색의 배색
④ 데스틸 – 공간적 질서 속에 색 면의
 위치와 배분이 중요

 옵아트 : 추상적·기계적인 형태의 반복과 연속
등을 통한 시각적 환영, 지각, 그리고 색채의 물리
적 및 심리적 효과와 관련된 것이다. 수축과 팽창
효과를 보여주기 위해 명도대비와 색상대비를 이
용한 색채의 대비효과를 이용하였다.

34 패션색채계획에 사용되는 '회색'에 대한 설명으로 거리가 먼 것은?

① 주황색과 핑크색 등의 악센트 컬러
 를 사용한다.
② 세련된 느낌과 함께 중간적인 성격
 을 나타낸다.
③ 고급스러움과 세련된 권위를 나타낼
 수 있어 비즈니스 패션에 적합하다.
④ 정신적인 피로를 풀어주는 색이며,
 어두운 피부를 가진 사람에게 잘 어
 울린다.

35 굿 디자인(Good Design)의 조건이 아닌 것은?

① 심미성 ② 차별성
③ 합목적성 ④ 경제성

 굿 디자인(Good Design)의 4대 조건
• 합목적성(실용성) : 실용상의 목적을 의미
• 경제성 : 최소의 정보를 투입하여 최대의 효과를
 거둔다는 원칙
• 심미성 : 아름다움을 느끼는 미적 의식, 원칙적
 으로 합목적성과 대립되는 개념
• 독창성 : 현대 디자인의 핵심으로 창조적이며
 이상을 추구하고 독창적인 요소를 가미
그 외의 디자인 조건
• 질서성 : 디자인의 조건을 하나의 집합체로 각
 원리에서 가리키는 모든 조건을 하나의 통일체
 로 하는 것
• 합리성 : 지적요소로 합목적성과 경제성을 고려
 한 디자인의 조건
• 친자연성 : 생태학적으로 건강하고 유기적 전체
 에 통합되는 인공 환경의 구축을 목표
• 문화성 : 한 지역의 지리적, 풍토적 자연환경과
 인종적인 배경 위에서 자생적인 미의식이 여러
 대(代)를 거치면서 형태의 세련과 사용상의 개선
 이 이루어져 생태계에 유기적으로 적응하는 인
 간중심의 디자인 전통

36 주위를 환기시킬 때, 단조로움을 덜거나 규칙성을 깨뜨릴 때, 관심의 초점을 만들거나 움직이는 효과와 흥분을 만들 때 이용하면 효과적인 디자인 요소는?

① 강 조
② 반 복
③ 리 듬
④ 대 비

② 반복 : 색채, 문양, 질감, 선이나 형태가 되풀이됨으로써 이루어지는 리듬이다.
③ 리듬 : 일반적으로 규칙적인 요소들의 반복으로 나타나는 통제된 운동감이다. 리듬은 음악적 감각인 청각적 원리를 시각적으로 표현하는 것으로 이 원리는 반복 · 점진 · 대립 · 변이 · 방사로 이루어진다.
④ 대비 : 성질이나 질량이 전혀 다른 둘 이상의 것이 동일한 공간에 배열될 때 서로의 특징을 한층 돋보이게 하는 현상이다.

37 보기의 괄호 안에 적합한 디자인 용어는?

> 디자이너는 문제를 풀어나가는 과정에서 단계별로 고객에게 디자이너의 의도를 전해야 한다. ()은(는) 단계별 결과에 대한 고객의 이해를 돕기 위해 언어, 시각적 방법에 의해 이루어진다.

① 프로젝트 관리(Project Management)
② 내비게이션(Navigation)
③ 브레인스토밍(Brainstorming)
④ 프레젠테이션(Presentation)

38 산업디자인의 분류 중 2차원 디자인이 아닌 것은?

① 편집디자인
② 일러스트레이션
③ P.O.P 디자인
④ 지도 및 통계 도표

39 패션디자인의 색채계획을 기획, 디자인, 상품화의 3단계로 분류할 때, 다음 중 디자인실무단계와 관련이 없는 것은?

① 패션테마와 패션 색채 이미지 설정 및 맵 제작
② 시즌테마와 유행색 분석 및 추출
③ 소재계획의 결정
④ 아이템별 패션색채 전개 후 라인 구성

40 일본 디자인의 대표적인 특징이 아닌 것은?

① 축소주의
② 간결성
③ 장식성
④ 기능성

제3과목 색채관리

41 간접조명에 대한 설명으로 옳은 것은?

① 반사갓을 사용하여 광원의 빛을 모아 비추는 방식

② 반투명의 유리나 플라스틱을 사용하여 광원 빛의 60~90%가 대상체에 직접 조사되고 나머지가 천장이나 벽에서 반사되어 조사되는 방식

③ 반투명의 유리나 플라스틱을 사용하여 광원 빛의 10~40%가 대상체에 직접 조사되고 나머지가 천장이나 벽에서 반사되어 조사되는 방식

④ 광원의 빛을 대부분 천장이나 벽에 부딪혀 확산된 반사광으로 비추는 방식

42 RGB 색체계에 대한 설명 중 틀린 것은?

① 가법혼합을 기반으로 하는 색체계

② 입력 디바이스의 색체계

③ 출력 디바이스의 색체계

④ 디바이스의 독립적 표준색체계

43 1931년 CIERGB 색체계의 음수(−)의 문제점을 해결하기 위해 개발된 색체계는?

① CIE LAB ② CIE XYZ
③ CIE LUV ④ CIE u, v

44 디지털 색채에 대한 설명 중 옳은 것은?

① 디지털 색채의 기본색은 Red, Green, Blue이다.

② 디지털 색채 영상을 구성하는 최소 단위는 바이트(Byte)이다.

③ 해상도는 모니터의 크기가 커질수록 선명도가 높아진다.

④ 24비트로 된 한 화소가 나타낼 수 있는 색의 종류는 1,572,864(=256*256*24)이다.

 ② 디지털 색채 영상을 구성하는 최소 단위는 비트(Bit)이다.

③ 해상도는 픽셀 또는 도트의 수가 많을수록 고해상도의 정밀한 이미지를 표현할 수 있다.

④ 24비트로 된 한 화소가 나타낼 수 있는 색의 종류는 16,777,216(=256*256*256)이다.

디지털 색채 단위체계
• 1비트 : 2색(검정, 흰색)
• 2비트 : 4색(검정, 흰색, 회색 2단계)
• 8비트 : 256색(기본 시스템 팔레트)
• 16비트 : 65,536색
• 24비트 : 16,777,216(=256*256*256)
• 32비트 : 8비트 RGB 3개의 채널이 CMYK 4개의 알파채널로 변환되어 분해방식이 달라진 것
• 48비트 : 약 281조 색 RGB 모드가 16비트로 저장

45 다음 용어의 설명 중 틀린 것은?

① 양순응 – 약 $0.03 cd \cdot m^{-2}$ 정도 이하인 휘도의 자극에 대한 휘도순응

② 아이소머리즘 – 광원과 관계없이 색이 같아 보이는 것

③ 메타머리즘 – 다른 두 색이 어떤 조명 아래에서는 같은 색으로 보이는 현상

④ 푸르킨예 현상 – 어두운 곳에서 파랑은 어둡게 보이고 빨강은 밝게 보이는 현상

46 모니터의 색온도에 관한 설명이 틀린 것은?

① 색온도가 높아짐에 따라 빨강으로부터 주황, 노랑, 흰색, 하늘색, 청색의 순으로 변한다.

② 9,300K로 설정된 모니터의 화면은 청색조를 띠게 된다.

③ 모니터의 색온도는 6,500K와 9,300K 외에 임의로 설정할 수도 있다.

④ 자연에 가까운 색을 구현하기 위해서는 색온도를 9,300K로 설정하는 것이 좋다.

47 측색기 사용 시 정확한 색채 측정을 위해 교정에 이용하는 것은?

① 북창주광
② 표준관측자
③ 그레이 스케일
④ 백색교정판

48 색채 측정 결과에 반드시 첨부해야 하는 사항이 아닌 것은?

① 색채 측정 방식(Geometry)
② 표준광의 종류(Standard Illumination)
③ 표준관측자(Standard Observer)
④ 관측실의 온도(Temperature Of Test Room)

49 CCM이란 무슨 뜻인가?

① 색좌표 중의 하나
② 컴퓨터 자동배색
③ 컴퓨터 색채관리
④ 안료품질관리

 CCM(Computer Color Matching, 컴퓨터 자동배색) : 각 색료들의 분광학적인 특성을 분석하여 입력하고 발색을 원하는 색채샘플의 분광반사율을 입력하면, 그 색채에 대한 처방을 자동으로 산출하는 시스템을 말한다. 이렇게 함으로써 광원이 바뀌어도 무조건 등색(Isomeric Matching)을 할 수 있게 된다.

50 색료의 호환성과 통용성을 확보하기 위한 색료표시 기준은?

① 연색지수
② 색변이지수
③ 컬러인덱스
④ 컬러 어피어런스

51 색채를 색채계로 측정하는 일차적인 이유로 옳지 않은 것은?

① 사람의 눈과 유사한 기계를 만들기 위해
② 색채의 객관적인 규명을 위해
③ 색표의 오염을 방지하기 위해
④ 색채의 느낌을 파악하기 위해

52 색료에 대한 분류로서 옳은 것은?

① 탄소가 포함된 안료는 유기안료, 포함되지 않은 안료는 무기안료이다.
② 염료는 플라스틱이나 페인트의 착색에, 안료는 직물이나 피혁 등의 착색에 쓰인다.
③ 산화철, 목탄, 산화망가니즈 등은 무기염료이다.
④ 인디고는 가장 오래된 천연안료이고, 모베인은 최초의 인공안료이다.

 ② 염료는 방직, 피혁, 잉크, 종이 목재 및 식품 등의 염색에 사용되고, 안료는 플라스틱이나 페인트의 착색, 도료, 인쇄잉크, 건축재료, 그림물감 등에 사용된다.
③ 산화철, 목탄, 산화망가니즈 등은 무기안료이다.
④ 인디고는 가장 오래된 천연안료이고, 모베인은 최초의 합성유기염료이다.

53 다음 중 옅은 파란색을 띠는 기체는?

① 네 온
② 헬 륨
③ 아르곤
④ 나트륨

54 CIE 표준광원에 대한 정의가 올바른 것은?

① A : 2,856K 백열광
② B : 4,513K 임의광
③ C : 6,500K 직사광
④ D : 3,000K 시료광

55 다음은 L*a*b* 색표계를 이용한 색채 측정결과이다. 어떤 색에 가까운가?

> L* = 50, a* = 70, b* = −80

① 녹 색　　　② 보 라
③ 빨 강　　　④ 노 랑

해설 L* = 50 → 반사율이 50, a* = 70 → 빨강, b* = −80 → 파랑
빨간색과 파란색의 혼합 시 보라색이 나오기 때문에 Blueish한'보라'에 가까운 색이라고 볼 수 있다.
CIE L*a*b*는 1976년 CIE에서 정의한 색오차와 색차이의 표현이 가능하고, 지각적으로 균등한 간격을 가진 색공간의 표시방법을 말한다.
• L*은 시감반사율로써 0~100 정도의 반사율을 표시한다.
• a*는 색도다이어그램으로 +a*는 빨강, −a*는 녹색 방향을 가리킨다.
• b*는 색도다이어그램으로 +b*는 노랑, −b*는 파랑 방향을 가리킨다.

56 프리즘을 사용한 빛 스펙트럼 실험에 의해 광학의 기초 측색학을 만든 사람은?

① 오스트발트
② 뉴 턴
③ 다빈치
④ 헤 링

57 표준광 A의 색온도는?

① 6,774K ② 6,504K

③ 4,874K ④ 2,856K

58 컬러장치에서 발색 가능한 범위를 Yxy체계를 이용하여 표현한 것은?

① Color Range
② Color Matching
③ Color Gamut
④ Color Locus

59 KS의 색채 품질관리규정에 의한 백색도에 대한 설명으로 틀린 것은?

① 백색도는 종이 펄프의 밝기를 측정하기 위한 것이다.
② 백색도는 축점 유효 범위가 있다.
③ 이상적인 백색도는 100으로 하고, 백색에서 멀어짐에 따라 백색도의 수치가 낮아진다.
④ 백색도(CIE)는 D_{65}광원에서 정의되고 있다.

60 조명디자인에 있어서 광원에 의한 눈부심을 나타내는 용어는?

① 칸델라 ② 럭 스
③ 글레어 ④ 스펙트럼

제4과목 색채지각의 이해

61 다음 중 빛에 대한 설명으로 틀린 것은?

① 장파장의 빛은 굴절률이 크고, 단파장의 빛은 굴절률이 작다.
② 물체색은 물체의 표면에서 빛이 반사되어 나타난 색이다.
③ 단색광을 동일한 비율로 50% 정도만을 흡수하는 경우 물체는 중간 밝기의 회색을 띠게 된다.
④ 빛이 물체에 닿았을 때 가시광선의 파장이 분해되어 반사, 흡수, 투과의 현상이 선택적으로 일어난다.

62 다음 중 푸르킨예 현상이 발생하는 박명시의 최대시감도에 해당하는 파장의 범위는?

① 577~650nm
② 507~555nm
③ 455~555nm
④ 300~450nm

해설 푸르킨예 현상(Purkinje Phenomenon) : 암순응 전에는 빨간 물체가 잘 보이다가, 암순응 후에는 파란 물체가 더 잘 보이는 현상을 말한다. 그 이유는 광수용기의 민감도의 변화에 의해 다른 결과를 보이기 때문이다. 즉, 추상체는 555nm의 빛에 민감하고, 암소시로 옮겨감에 따라 민감도가 변화하여 간상체는 507nm의 빛에 민감한 반응을 일으킨다.
박명시 : 명소시와 암소시의 중간 정도의 밝기에서 추상체와 간상체 모두 활동하고 있는 시각기제를 말한다. 예 동틀 무렵, 해질 무렵

63 강약감, 즉 강한 느낌과 약한 느낌에 주된 영향을 미치는 색의 속성은?

① 채 도 ② 명 도
③ 색 상 ④ 보 색

64 심리적으로 가장 흥분감을 주는 색은?

① 고채도의 빨강
② 고채도의 파랑
③ 저채도의 노랑
④ 저채도의 보라

65 빛의 특성에 대한 설명 중 옳은 것은?

① 아지랑이, 별의 반짝임 등은 빛의 굴절로 설명된다.
② 빛의 굴절은 파장이 클수록 많이 일어난다.
③ 카메라 렌즈는 빛의 반사로 인해 상이 맺힌다.
④ 진주, 오팔의 보석색은 빛의 흡수로 설명된다.

66 색채지각 효과에 대한 설명이 옳은 것은?

① 베졸드 브뤼케 현상 : 빛의 강도가 변화하면 색광의 색상이 다르게 보인다.
② 허먼 그리드 : 잔상색이 일정한 규칙 없이 줄무늬 방향에 따라 변화한다.

③ 맥컬로 효과 : 검정 사각형 사이로 백색 띠가 교차하는 부분에 회색잔상이 보인다.
④ 리프만 효과 : 색의 채도가 높아질수록 색이 달라 보이는 현상이다.

 ② 허먼 그리드(Hermamn Grid) : 명도대비의 일종으로 교차되는 지점의 회색잔상이 보이고, 채도가 높은 청색에서도 회색잔상이 보이는 현상이다.
③ 맥컬로 효과(McCollough Effect) : 대상의 위치에 따라 눈을 움직이면 잔상이 이동하여 나타나는 현상이다. 잔상색은 망막의 위치를 규정하지 않고 대상체의 패턴에 따라 방향이 변화한다.
④ 리프만 효과(Liebmann's Effect) : 두 색의 경계가 불분명하거나 모호하게 보이는 현상으로 이는 명도대비에서 색상의 차이가 있어도 명도가 비슷하여 뚜렷하지 않게 보이는 동화현상이다.

67 혼색에 관한 설명으로 틀린 것은?

① 중간혼색은 눈의 망막에 일어나는 혼합이다.
② 회전혼색은 계시혼합의 원리에 의해 색이 혼합되어 보이는 것이다.
③ 감법혼색의 3원색필터를 모두 겹치면 백색으로 인식된다.
④ 모든 색을 만들 수 있는 가장 기본적인 1차색을 원색이라고 한다.

68 보색대비 시 지각되는 현상은?

① 명도가 낮아 보인다.
② 명도가 높아 보인다.
③ 채도가 낮아 보인다.
④ 채도가 높아 보인다.

69 색의 차이에 의해 대상이 갖는 정보의 차이를 구분하여 전달하는 성질을 나타내는 용어는?

① 유목성
② 식별성
③ 시인성
④ 항상성

70 색채지각에 대한 설명이 옳은 것은?

① 보색이 인접할 때 채도가 높게 보이는 현상을 동화라고 한다.
② 인접한 색의 영향으로 인접색에 가깝게 보이는 것을 대비라 한다.
③ 원자극을 제거한 후에 나타나는 시각의 상을 잔상이라 한다.
④ 혼합하여 무채색이 되는 두 색은 원색관계에 있다.

 ① 두 색을 인접 배색했을 때 서로의 영향으로 실제보다 인접색과 가까운 것처럼 지각되는 현상을 동화라고 한다.
② 어느 특정한 색이 주변 색의 영향을 받아 본래의 색과는 다른 현상으로 지각되는 현상을 대비라 한다.
④ 혼합하여 무채색이 되는 두 색은 보색관계에 있다.

71 다음 중 몸집이 가장 작아 보이는 색은?

① 저명도의 난색
② 저명도의 한색
③ 고명도의 난색
④ 고명도의 한색

72 인접한 두 색 간의 명시성이 가장 큰 경우는?

① 두 영역의 면적 차이가 클 때
② 두 영역의 채도 차이가 클 때
③ 두 영역의 색상 차이가 클 때
④ 두 영역의 명도 차이가 클 때

73 색채지각에 대한 설명 중 옳은 것은?

① 간상체는 어두운 곳에서 주로 기능한다.
② 간상체는 유채색을 지각할 수 있다.
③ 추상체는 망막 주변부에 고르게 분포한다.
④ 간상체는 관람이 풍부한 경우에 활동하며 해상도가 뛰어나다.

74 명도는 동일하고 색상이 다른 두 색의 색상대비 효과를 증가시키는 방법은?

① 채도를 낮춘다.
② 조도를 낮춘다.
③ 채도를 높인다.
④ 조명을 높인다.

75 눈의 구조에서 추상체와 간상체가 모두 분포하지 않아 상을 볼 수 없는 부위는?

① 홍 채
② 맹 점
③ 유리체
④ 중심와

해설

② 맹점(Blind Spot) : 시신경유두라고 부르고, 빛을 구분하는 시세포가 없어 상이 맺혀도 인식하지 못한다.

① 홍채(Iris) : 평활근 근육이 수축·이완되어 동공의 크기를 만들어내게 되고, 카메라의 조리개에 해당하는 기관을 말한다.

③ 유리체(Vitreous Body) : 안구를 가득 채우고 있는 젤리와 같은 투명한 물질로 안압을 유지하는 기능을 가진다.

④ 중심와(Fovea) : 망막 중에서도 가장 상이 정확하게 맺히는 부분이고 노란 빛을 띠어 황반이라고도 부른다. 황반에 들어 있는 노란 색소는 빛이 시세포로 들어가기 전에 자외선을 차단하는 기능을 가지고 있어 일종의 필터역할을 한다.

76 보색관계에 있는 두 가지 색물감을 혼합했을 때 나타나는 색은?

① 검정에 가까운 색
② 흰 색
③ 순 색
④ 원 색

77 다음 중 같은 크기일 때 가장 커 보이는 색은?

① 빨 강　　② 보 라
③ 노 랑　　④ 파 랑

78 순색의 물감에 검정을 섞을 때 나타나는 현상과 거리가 먼 것은?

① 탁해진다.
② 무겁게 느껴진다.
③ 채도가 높아진다.
④ 명도가 낮아진다.

79 비누 거품이나 수면에 뜬 기름에서 무지개 같은 색이 보이는 것은?

① 표면색
② 형광색
③ 경영색
④ 간섭색

80 가법혼색에 대한 설명으로 틀린 것은?

① 모든 색을 동등한 양으로 혼합하면 검정이 된다.
② 색광의 혼합으로 3원색은 빨강(Red), 초록(Green), 파랑(Blue)이다.
③ 혼색할수록 색광의 에너지가 가산되어 원래의 색보다 명도가 높아진다.
④ 컬러인쇄의 색분해에 의한 네거티브필름의 제조 및 무대조명에 활용된다.

제5과목　색채체계의 이해

81 다음 중 색채의 지각적 특성에 대한 설명이 틀린 것은?

① 두 개 이상의 색이 서로 영향을 주고받음으로써 일어나는 상대적인 차이를 색채대비라고 한다.
② 가까이에 있는 둘 이상의 색을 동시에 볼 때 일어나는 색채대비를 계시대비라고 한다.

③ 동화효과는 어떤 색이 다른 색에 둘러싸여 있을 때 주변색과 닮아 보이는 현상이다.

④ 빛의 자극이 없어진 후에도 계속 남아 있는 시자극을 잔상이라 한다.

82 S4050-B30G에 대한 설명으로 옳은 것은?

① 백색도 40%, 흑색도 50%, 30%의 녹색도를 지닌 파란색

② 흑색도 40%, 순색도 50%, 30%의 녹색도를 지닌 파란색

③ 순색도 40%, 흑색도 50%, 30%의 파란색도를 지닌 녹색

④ 흑색도 40%, 순색도 50%, 30%의 파란색도를 지닌 녹색

83 오스트발트 색상환에 대한 설명 중 틀린 것은?

① 헤링의 4원색을 기초로 한다.

② Y, UB, R, SG가 기본 색상이다.

③ 색상번호 2의 보색은 색상번호 14이다.

④ 최종적으로 100가지의 색상을 사용한다.

84 CIE 색체계에 대한 설명으로 틀린 것은?

① 색광을 표시하는 색체계이다.

② X, Y, Z 자극값으로 나타내는 색체계이다.

③ 맥스웰의 R, G, B 표색계에서 기원한다.

④ 감법혼색의 원리에 근거한다.

85 다음 중 색의 3속성에 의한 먼셀 색체계의 설명으로 틀린 것은?

① R, Y, G, B, P를 기본 색상으로 한다.

② 명도 번호가 클수록 명도가 높고, 작을수록 명도가 낮다.

③ 색상별 채도의 단계는 차이가 있다.

④ 무채색의 밝고 어두운 축을 Gray Scale라고 하며, 약자인 G로 표기한다.

86 르네상스의 회화기법인 키아로스쿠로 (Chiaroscuro)에 사용된 배색효과로 가장 적합한 것은?

① 토널 배색

② 선명한 톤의 도미넌트 배색

③ 명도의 그러데이션 배색

④ 카마이외 배색

 키아로스쿠로(Chiaroscuro, 명암법) : 명암의 대비 효과를 사용하여 예술 작품을 만드는 것을 의미
③ 명도의 그러데이션 배색 : 전진적인 효과와 색으로 율동감, 색상, 명도, 채도 등 다양하게 구성할 수 있다. 색채의 조화로운 배열에 의해 시각적인 유목감을 주는 배색을 발한다.

① 토널 배색 : 중명도, 중채도의 중간색 계열의 소프트 덜(Soft Dull)톤을 이용한 배색기법으로 수수하고 절제된 이미지를 주는 것이 특징이다.
② 선명한 톤의 도미넌트 배색 : 색이 가지는 여러 속성 중 공통된 요소를 갖추어 전체 통일감을 부여하는 배색기법이다.
④ 카마이외 배색 : 동일한 색상, 명도, 채도 내에서 약간의 차이를 이용한 배색, 색상차와 톤의 차가 거의 근접한 애매한(미묘한) 배색기법이다.

③ 오스트발트는 원뿔을 두 개 합친 색입체를 발표하였다.
④ 헤링은 빨강, 노랑, 파랑으로 가법혼색을 설명하였다.

 ④ 헤링은 괴테의 4원색설을 바탕으로 빨강-녹색, 노랑-파랑이 대립적으로 작용한다는 이론을 주장하였다. 이 이론은 색채지각의 대립과정이론이라고 하는데 빨강의 잔상은 녹색이고, 파랑의 잔상은 노랑이며, 색채반응에서도 각 색의 색약이나 색맹은 대립색 또한 볼 수 없다는 것을 발견하였다. 즉, 보색대비 현상과 잔상을 설명할 수 있다.

87 혼색계와 현색계의 설명 중에서 틀린 것은?
① 혼색계는 색을 표시한다.
② 현색계는 색채를 표시한다.
③ 혼색계는 특정착색물체를 표시한다.
④ 현색계는 물체의 색채를 표시한다.

88 오스트발트 색채조화론에서 백색량, 흑색량, 순색량이 같은 색끼리 조화를 무엇이라 하는가?
① 등백계열의 조화
② 등가색환 조화
③ 보색 마름모꼴 조화
④ 다색조화

89 색채이론에 대한 설명 중 틀린 것은?
① 뉴턴은 빛을 분광하여 물리적인 요소로 색을 연구하였다.
② 먼셀은 정량적인 바탕 위에 색채를 시각적으로 표준화하였다.

90 먼셀의 색입체를 267블록으로 구분하며, 인접된 색상에 수식어를 붙여 호칭하는 색명법은?
① 관용색명
② KS A 0011
③ 기억색명
④ ISCC-NIST 일반색명

91 다음 중 일반적인 물체색으로 보여지는 검정에 대한 설명으로 옳은 것은?
① 오스트발트 색체계 : pp
② L*a*b* 색체계 : L*값이 30
③ Munsell 색체계 : N값이 9
④ NCS 색체계 : 0500-N

92 NCS 색체계에 대한 설명으로 옳은 것은?

① 일본 색채연구소의 연구진에 의하여 제작된 것이다.
② 영 · 헬름홀츠의 3원색설을 따른다.
③ 색상, 백색량, 흑색량의 순으로 표시한다.
④ 색상과 뉘앙스 개념으로 정리되어 있다.

 ① 스웨덴에서 체계화한 시스템으로 독일의 생리학자인 헤링이 저술한 색에 대한 감정의 자연 시스템을 채택하였다.
② 헤링의 반대색설을 따른다. 반대색설의 기본색인 노랑(Yellow), 파랑(Blue), 빨강(Red), 녹색(Green)의 4가지 색상을 기본으로 각 색상을 다시 10단계로 구분한다. 따라서 총 40색상환으로 구성되어 있다.
③ 흑색량, 순색도, 색상 순으로 표시한다.
　예 S3050-Y10R : 30%의 흑색량, 50%의 순색량, 빨간색이 10% 포함된 노란색을 의미한다. 앞머리의 S는 NCS 색견본 두 번째 판(Second Edition)을 의미한다.

93 먼셀 색상환의 기본 구성 요소가 아닌 것은?

① 색상(H)
② 명도(V)
③ 채도(C)
④ 암도(D)

94 색의 표준화를 위해 제시한 색채체계의 기본 색상과 국가의 연결이 옳은 것은?

① 먼셀 색체계 - R, Y, B, G, P - 영국
② 오스트발트 색체계 - R, Y, G, B, P - 독일
③ NCS 색체계 - Y, R, B, G - 스웨덴
④ P.C.C.S. 색체계 - R, Y, B - 일본

95 다음 중 측색기로 색을 측정하여 반사되는 빛의 파장 영역에 따라 색의 특성을 판별하는 색체계는?

① CIELAB
② MUNSELL
③ NCS
④ DIN

96 다음 중 오스트발트 색체계의 등순계열에 관한 설명으로 옳은 것은?

① 등색상 삼각형에서 백색량이 모두 같은 색의 계열
② 등색상 삼각형에서 흑색량이 모두 같은 색의 계열
③ 등색상 삼각형에서 수직축에 평행한 직선 위의 색
④ 등색상 삼각형으로 무채색 축을 중심으로 백색량과 흑색량이 같은 28개의 등가색상환 계열

97 한국의 전통색에 대한 설명으로 틀린 것은?

① 한국 전통색은 음양오행적 우주질서에 따라 구성되었다.

② 오방색의 배합에 의해 만들어진 오간색은 녹색, 자색, 홍색, 벽색, 유황색이다.

③ 조선시대의 선비들이 흰색을 즐겨 입었기 때문에 백의의 민족으로 불리기도 하였다.

④ 전통적인 색동의 색채는 흑색을 중심으로 적, 청, 황, 백을 배합한다.

 ④ 전통적인 색동의 색채는 황색을 중심으로 적, 청, 흑, 백을 배합한다.

오방색에 따른 의미

• 적(赤) : 적색은 불을 상징하며 붉은 뜨거움이다. 뜨거움은 여름이 되며, 여름은 남쪽이 된다. 또한 악귀를 쫓는 색이라고 해서 벽사색이라고 말한다(남방).

• 청(靑) : 고려 충렬왕 원년의 기록을 보면 태사국에서 동방은 오행 중 목(木)의 위치에 있어 푸른 색깔을 숭상해야 한다고 하였다(동방).

• 황(黃) : 밝은 것을 의미하며, 방위로서는 중앙에 자리 잡아 만물을 관장하는 색이다(중앙).

• 흑(黑) : 겨울과 물을 상징한다. 또한 저승세계와도 관련이 깊어 상중임을 나타내는 상장에 검은 색을 사용했으며, 염라대왕의 비(妃)를 흑암신이라 불렀다(북방).

• 백(白) : 신화적으로 흰색은 출산과 서기(瑞氣)를 상징하며 상서로운 징조를 표상하고 있다(서방).

오간색 : 오정색을 섞어서 만든 중간색

• 동쪽의 녹색 : 청색+황색

• 남쪽의 홍색 : 적색+백색

• 중앙의 유황색 : 흑색+황색

• 서쪽의 벽색 : 청색+흰색

• 북쪽의 자색 : 흑색+적색

98 잡지표지로서 시각적인 효과를 위해 노란색 배경에 보라색을 포인트로 사용하여 디자인하였다. 이때 배색방법 중 노란색이 속하는 것은?

① 조화색

② 주조색

③ 보조색

④ 강조색

99 다음 중 KS A 0011의 유채색의 수식 형용사와 대응 영어의 연결이 잘못된 것은?

① 선명한 – Vivid

② 진한 – Deep

③ 탁한 – Dull

④ 연한 – Light

100 저드의 4가지 색채조화론과 관계가 없는 것은?

① 질서의 원리

② 친숙의 원리

③ 명료성의 원리

④ 통일성의 원리

2015년
제 **2** 회

컬러리스트산업기사
기출문제

제 **1** 과목 **색채심리**

01 색채 연상 형태의 연결이 틀린 것은?

① 주황 – 직사각형
② 파랑 – 육각형
③ 보라 – 타원
④ 갈색 – 마름모

02 문화가 갖는 역사 또는 삶의 방식에 의하여 색채가 전하는 메시지와 상징이 달라지는데, 각 민족색채의 상징적 특징을 대표적으로 표현해 주는 상징물은?

① 상용되는 자동차 색
② 많이 팔리는 음식의 색
③ 국기의 색
④ 공공건물의 색

03 색채조절의 효과로 틀린 것은?

① 신체의피로, 눈의 피로를 막아준다.
② 공장에서 사고를 줄이기 위해 경고를 나타내는 주황색으로 내부를 칠한다.

③ 안전을 기하기 위해 자동차의 바깥 부분을 난색계통으로 칠한다.
④ 주거 공간의 남향에 있는 방에는 한 색계열의 색으로 칠한다.

> **해설** 주황색으로 내부가 아닌 강조색으로 충돌, 위험 표지판 등에 사용해야 한다. 공장의 내부는 눈부심과 시야를 교란시키지 않도록 이상적인 밝기로 하고, 기계류는 노동자의 주의를 집중시키기 위해 담황색과 같은 옅은 색으로 두드러지게 하는 편이 좋다.

04 색채정보 수집방법에서 가장 많이 쓰이는 방법은?

① 실험 연구법
② 표본조사 연구법
③ 현장 관찰법
④ 패널 조사법

05 색채 설명 중 옳지 않은 것은?

① 파버비렌은 보라색의 연상형태를 타원으로 생각했다.
② 노란색은 배신, 비겁함이라는 부정의 연상언어를 가지고 있다.

③ 초록은 부정적인 연상언어가 없는 안정적이고 편안함의 색이다.

④ 주황은 서양에서 할로윈을 상징하는 색채이기도 하다.

06 색채계획을 위한 기초로 색채 기호조사를 실시하고자 한다. 옳은 설명은?

① 배색과 이미지 언어보다는 좌표를 이용하는 것이 좋다.

② 색채 기호조사 결과는 홍보의 효과는 없다.

③ 선호, 비선호보다는 절대적인 상징색을 조사한다.

④ 색채 기호조사는 감성을 다루므로 SD법을 사용하여 분석한다.

07 색채와 다른 감각 간의 교류현상은?

① 공간감각
② 공간지각
③ 공감각
④ 연결지각

08 코퍼레이트 컬러(Corporate Color)란?

① 전통적인 색이라는 의미로 민족적인 또는 국가적인 배경의 이미지를 주는 색이다.

② 기업이 커뮤니케이션 활동 속에서 기업의 아이덴티티를 소구하기 위한 고유의 색이다.

③ 일반적으로 배색의 대상이 되는 부위에서 가장 넓은 면적의 부분을 차지하는 색이다.

④ 전체 색조에 긴장감을 주거나 시선을 집중시키는 효과가 있다.

09 색채의 연상 효과와 관련이 없는 것은?

① 제품 정보로서의 색
② 사회·문화 정보로서의 색
③ 국제언어로서의 색
④ 색채 표시 기호로서의 색

해설 색채 연상
• 색을 보았을 때 심리적 활동의 영향으로 어떤 현상이나 이미지가 나타나는 것으로 개인적인 경험, 기억, 사상, 의견 등이 색에 투영된다.
• 유채색의 연상이 강하며 무채색은 추상적인 연상이 나타난다.

10 색채의 심미적 효과에 대한 내용과 관계가 먼 것은?

① 색채조화란 2개 이상의 배색으로 보는 사람들에게 즐거운 감정을 주는 미적효과를 말한다.

② 색의 기호는 여러 가지 상황이나 조건에 따라 차이가 있다.

③ 고채도끼리의 배색은 눈에 띄므로 색채배색 시 가장 많이 사용한다.

④ 하나의 색만으로 의미나 상징, 조화를 이루는 것은 아니다.

11 안전표지에 관한 안전색 및 대비색으로 올바르게 짝지어진 것은?

① 자주 – 초록

② 노랑 – 하양

③ 파랑 – 초록

④ 빨강 – 하양

12 다음 중 적용된 색채의 이미지가 제품의 장점과 어울리지 않는 것은?

① 부드러움이 증가된 아동용 순면침구 – 짙은 청색과 회색 줄무늬를 사용하여 연출하였다.

② 건강식품 광고지 – 초록색 바탕에 흰색 글씨를 사용하였다.

③ 바람의 세기가 조절되는 선풍기 – 흰색과 파란색을 주조색으로 하고 바람의 세기를 조절하는 버튼은 파란색으로 점진적으로 변화시켰다.

④ 가열 속도가 빠른 버너 – 전체적으로 선명한 빨간색과 동작 버튼은 밝은 노란색으로 하였다.

13 매슬로(Maslow)의 인간의 욕구단계에 대한 설명으로 잘못된 것은?

① 자아실현 욕구 – 자아개발의 실현

② 생리적 욕구 – 배고픔, 갈증

③ 사회적 욕구 – 자존심, 인식, 지위

④ 안전 욕구 – 안전, 보호

해설 ③ 사회적 욕구 – 소속감, 애정

매슬로(Maslow)의 인간의 욕구 단계
• 생리적 욕구 : 배고픔, 갈증해결과 같은 삶의 원초적 문제
• 안전 욕구 : 위험으로부터 안전하고 싶은 인간의 욕구
• 사회적 욕구 : 소속감, 애정을 추구하고픈 갈망
• 존경 욕구 : 다른 사람에게 존경을 받고 싶은 욕구
• 자아실현 욕구 : 지식 및 자기표현을 추구하는 자아실현의 욕구

14 연령이 낮을수록 원색계열과 밝은 톤을 선호하다가 성인이 되면서 단파장의 파랑, 녹색을 점차 좋아하게 되는 색채 선호도 변화의 이유는?

① 자연환경의 차이

② 기술습득의 증가

③ 인문환경의 영향

④ 사회적 일치감 증대

15 색채의 정서적 반응과 일치하지 않는 설명은?

① 색채의 시각적 효과는 객관적 해석에 의해 결정된다.

② 색채감각은 물체의 속성이 아니라 인간의 시신경계에서 결정된다.

③ 색채는 대상의 윤곽과 실체를 쉽게 파악하는 데 유용한 정보를 제공한다.

④ 색채에 대한 정서적 경험은 개인의 생활양식, 문화적 배경, 지역과 풍토의 영향을 받는다.

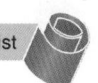

16 21세기의 대표적 색채인 청색은 투명하고, 깊이가 있는 디지털 패러다임의 색이 되었다. 이것은 색채마케팅 전략의 영향요인 중 어느 요인에 해당되는가?

① 경제적 환경
② 기술적 환경
③ 문화적 환경
④ 자연적 환경

17 콧날이 날카로와지고 눈이 움푹 패이며 관자놀이가 푹 꺼지고 귀가 차가워지고 뒤틀리며, 얼굴 전체의 색이 갈색이나 검은색, 검푸른색, 납빛으로 변한다. 라고 죽음의 징후를 기록한 사람은?

① 소크라테스
② 히포크라테스
③ 레오나르도 다빈치
④ 레오나르도 울리

18 비슷한 구조의 부엌 디자인을 차별화 시킬 수 있는 좋은 방안이 아닌 것은?

① 새로운 색채 팔레트의 제안
② 소비자 선호색의 반영
③ 다른 재료와 색채의 적용
④ 일반적인 색채에 의한 계획

19 일반적인 기억색으로 보기 어려운 것은?

① 사과 – 빨강
② 가지 – 자주
③ 뭉게구름 – 파랑
④ 들판 – 녹색

20 육각형의 형태가 연상되는 색채와 관련이 있는 것은?

① 위험, 혁명
② 희망, 명랑
③ 안정, 평화
④ 냉정, 심원

색 채	모 양	연상언어
빨 강		위험, 혁명, 정열
주 황		화려함, 명랑, 희망
노 랑		환희, 발전, 경박
파 랑		희망, 이상, 냉정
보 라		고귀, 우아, 섬세
갈 색		–
녹 색		희망, 이상, 냉정
회 색		평범, 쓸쓸함, 차분
흰 색		청순, 결백, 신성
검 정		강함, 슬픔, 불안

<div style="제2과목">제 **2** 과목</div> **색채디자인**

21 미니멀리즘을 하나의 단어로 표현할 때 가장 잘 표현한 것은?

① 단 순
② 축 소
③ 평 면
④ 구 조

22 비례에 대한 설명이 틀린 것은?

① 비례를 구성에 이용하여 훌륭한 형태를 만든 예로는 밀로의 비너스, 파르테논 신전 등이 있다.
② 황금비는 어떤 선을 2등분하여 작은 부분과 큰 부분의 비를, 큰 부분과 전체의 비와 같게 한 분할이다.
③ 비례는 기능과도 밀접하여, 자연 가운데 훌륭한 기능을 가지고 있는 것의 형태는 좋은 비례양식을 가진다.
④ 등차수열은 1 : 2 : 4 : 8 : 16 : … 과 같이 이웃하는 두 항의 비가 일정한 수열에 의한 비례이다.

23 바우하우스에서 빛을 통한 새로운 예술형식인 포토그램과 포토몽타주, 영화와 키네틱 조각을 실험 및 교육하였고, 1937년 미국 시카고의 디자인 대학인 뉴 바우하우스의 교수가 된 사람은?

① 요하네스 이텐(Johaness Itten)
② 헤르베르트 바이어(Herbert Bayer)
③ 나즐로 모홀리 나기(Laszlo Moholy -nagy)
④ 요제프 알베르스(Josef Albers)

24 디자인 조건에 대한 설명 중 틀린 것은?

① 경제성 – 각 원리의 모든 조건을 하나의 통일체로 하는 것
② 문화성 – 오랜 세월에 걸쳐 형태와 사용상의 개선이 이루어짐
③ 합목적성 – 실용성, 효용성이라고도 함
④ 심미성 – 형태, 색채, 재질의 아름다움

> **해설** ①은 디자인의 조건 중 질서성에 관한 설명이다.
> **경제성**
> • 최소화의 정보를 투입하여 최대의 효과를 거둔다는 원칙
> • 심미성과 합목적성을 잘 조화시켜 처음 단계부터 구체화되어 한정된 경비로 최상의 디자인이 창출되도록 한다.
> **이 외의 디자인 조건**
> • 독창성 : 현대 디자인의 핵심으로 창조적이며 이상을 추구하고 독창적인 요소를 가미
> • 합리성 : 지적요소로 합목적성과 경제성을 고려한 디자인의 조건
> • 친자연성 : 생태학적으로 건강하고 유기적 전체에 통합되는 인공 환경의 구축을 목표로 한다.

25 설계도 보완을 위해 작업순서와 그 방법, 마감 정도, 제품규격, 품질 등을 명시하는 것은?

① 견적서
② 평면도
③ 시방서
④ 설명도

26 선에 대한 설명으로 옳은 것은?

① 점과 점이 이어지는 선을 소극적인 선이라 한다.
② 점의 방향이 끊임없이 변할 때에 직선이 생긴다.
③ 포물선은 충실한 느낌을 주며 유연한 표정을 가진다.
④ 선의 동적 특성에 영향을 끼치는 것은 운동의 속도, 강약, 방향 등이다.

해설 ▷ 선(Line)
• 선은 위치, 길이, 방향의 개념은 있으나 폭과 깊이의 개념은 없다.
• 모든 패턴 및 이차원적이고 장식을 위한 기본이 되며, 디자인 요소 중 가장 감정적인 느낌을 갖게 한다.
• 수평선은 안정되고 편안한 느낌을 주고, 수직선은 상승감, 존엄성, 엄숙함 등의 느낌을 준다. 또한 사선은 역동적이고 방향적이며 활동적인 느낌을 주며 곡선은 매력적이고 우아한 느낌을 준다.

27 디자인 과정에서 드로잉의 주요 역할과 거리가 먼 것은?

① 아이디어 전개
② 형태 정리
③ 사용성 검토
④ 프레젠테이션

28 건축물의 색채계획 시에 유의할 조건이 아닌 것은?

① 사용 조건에의 적합성
② 광선, 온도, 기후 등의 조건 고려
③ 환경색으로서 배경적인 역할 고려
④ 재료의 바람직한 인위성 및 특수성 고려

29 아이덴티티 디자인(Identity Design)에 대한 설명 중 틀린 것은?

① 일관된 이미지를 부여함으로써 어디서나 시각적으로 이미지가 구별될 수 있도록 체계적인 이미지를 쓰는 것이다.
② 심벌은 상징이라는 의미이며, 사상이나 행동이 명시되는 형태 속에 축약된 것을 말한다.
③ 기업 자체의 이미지 시각화에서 브랜드의 이미지 시각화로 진화해가고 있다.
④ 응용 시스템에는 서식류, 패키지, 사인, 시그니처, 운송용 기기, 광고, 유니폼 등이 포함된다.

30 제품의 구매동기나 사용 시 주위의 분위기, 특별한 추억 등을 중요한 고려 사항으로 적용하여 디자인하는 방법과 개인의 주관적 가치와 미적욕구를 충족시키는 디자인 분야는?

① 그린디자인
② 공공디자인
③ 감성디자인
④ 유니버설디자인

31 검은색과 노란색을 사용하는 교통표지판은 색채의 어떠한 특성을 이용한 것인가?

① 색채의 연상
② 색채의 명시도
③ 색채의 심리
④ 색채의 이미지

32 다음 디자인의 일반적인 정의로 괄호 속에 가장 적절한 말은?

> 디자인이란 인간생활의 목적에 알맞고 ()적이며 미적인 조형을 계획하고 그를 실현한 과정과 그에 따른 결과로 정의될 수 있다.

① 자 연 ② 실 용
③ 생 산 ④ 경 제

33 19세기 중반에서 후반에 걸쳐 프랑스를 중심으로 전개된 예술사조로서 배경으로는 부르주아의 대두, 과학의 발전, 기독교의 권위 추락 등과 밀접한 관계가 있는 사조는?

① 바로크
② 로코코
③ 사실주의
④ 아르데코

 ③ 사실주의 : 우아한 포즈나 미끈한 선, 인상적인 색채는 없으나 자연스럽고 균형 잡힌 구도로 안정감을 주며 무겁고 어두운 톤의 색채가 특징이다.

① 바로크 : 16세기 말부터 17세기까지 유럽 건축미술의 한 특징을 가리키는 말로 사용되었으며 화려하고 역동적이며 남성적 미술로 어둠의 대비를 극대화시키는 데 중점을 두었다.

② 로코코 : 루이 15세 양식으로 프랑스를 중심으로 일어났으며 18세기 말까지 사치스런 궁전이나 교회를 장식하는데 널리 유행하였다. 호화로운 장식, 정밀한 조각 등으로 여성적, 감각적인 것이 특징이다.

④ 아르데코 : 1928년 파리의 현대장식 산업미술 국제박람회의 약칭에서 유래되었고 장식미술을 의미 한다. 직선적이며 기하학적인 형태와 패턴 반복이 특징이다.

34 제품의 색채계획은 디자인에 있어서 어떤 특성과 가장 관련이 깊은가?

① 조형성, 친환경성
② 심미성, 조형성
③ 기능성, 질서성
④ 경제성, 기능성

35 디자인 프로세스에 따라 나타나는 표현방식의 순서가 옳은 것은?

① 아이디어전개 → 디자인도면작성 → 렌더링 → 목업제작
② 아이디어전개 → 렌더링 → 디자인도면작성 → 목업제작
③ 렌더링 → 디자인도면작성 → 아이디어스케치 → 목업제작
④ 아이디어전개 → 디자인도면작성 → 목업제작 → 가격산출

36 멀티미디어 디자인 시 고려할 사항으로 가장 거리가 먼 것은?

① 가독성(Legibility)
② 항해(Navigation)
③ 상호작용성(Interactivity)
④ 사용자 인터페이스(User Interface)

37 벽(Wall)의 기능에 대한 설명으로 옳은 것은?

① 공간을 규정하는 수평적 요소이다.
② 공간의 크기와 형태를 결정한다.
③ 소리, 빛, 시선을 조절할 수 없다.
④ 신체의 접촉이 거의 없다.

38 일반적인 제품디자인의 색채계획 시 중요한 고려사항이 아닌 것은?

① 합목적성
② 경쟁제품과의 차별화
③ 개발자의 감성과 개성표현
④ 광고, 포장, 디스플레이의 연관성

39 서양 중세 건축의 특징으로 옳은 것은?

① 천국을 상징하는 환상적인 시각효과 연출로 스테인드글라스 효과를 중시했다.
② 콘스탄티누스 기념물과 사르트르 성당에서 그 특징적 양식을 볼 수 있다.

③ 기념비적 특성을 위한 기하학적 비례의 원리와 기념비적 특성을 가진다.
④ 논리적이고 구상적이며 장식적인 형식이 화려한 색채와 더불어 나타나고 있다.

해설

② 사르트르 성당은 중세 고딕 양식의 건축물이나 콘스탄티누스 기념물은 고대 로마 시대의 건축 양식이다.
③ 고대 이집트 시대의 건축 양식의 특징이다.
④ 바로크 양식의 특징이다.

중세

• 초기 기독교 시대 : 신성에 대한 지향, 밝고 가벼운 건물의 형태로 표현하였다. 외부는 소박하지만 내부는 성령을 상징하는 모자이크, 프레스코, 스테인드글라스로 화려하게 장식되어 있다.
• 비잔틴 : 중세미술의 황금기, 건축의 복잡한 형식, 모자이크 기법으로 화려하고 장대하게 묘사한 점이 특징이다.
• 로마네스크 : 로마풍을 의미하고 아치형의 창, 두꺼운 벽, 작은 창(피사 대성당)이 특징이다.

40 일반적인 색채계획의 과정으로 옳은 것은?

① 색채환경분석 → 색채의 목적 → 색채심리조사분석 → 색채전달계획 작성 → 디자인 적용
② 색채심리조사분석 → 색채의 목적 → 색채환경분석 → 색채전달계획 작성 → 디자인 적용
③ 색채의 목적 → 색채환경분석 → 색채심리조사분석 → 색채전달계획 작성 → 디자인 적용
④ 색채환경분석 → 색채심리조사분석 → 색채의 목적 → 색채전달계획 작성 → 디자인 적용

제 3 과목 색채관리

41 명도와 채도의 복합 개념으로 다양한 이미지를 전달하는 것은?

① 색 상
② 분위기
③ 색 조
④ 배 색

42 다음 색차식 중 가장 최근에 표준색차식으로 저장된 것은?

① CIEDE2000
② CIELAB DE*ab
③ CMC(1 : c)
④ CIEDE94

43 분광반사율 자체가 일치하여 어떠한 광원이나 관측자에게도 항상 같은 색으로 보이는 경우는?

① Metamerism
② Color Inconstancy
③ Isomeric Matching
④ Color Appearance

 ① Metamerism : 메타머리즘, 조건등색이라고 하며 분광반사율이 다른 두 가지 물체가 특정 광원 아래서 같은 색으로 보이는 것을 말한다.
② Color Inconstancy Index : 광원에 따른 색채의 불일치 정도를 나타내는 지수를 말한다. 광원의 변화에 따라 색이 다르게 보이는 정도를 나타낸다.
④ Color Appearance : 어떤 색채가 매체, 주변색, 광원조도, 재질 등의 차이에 따라 변화를 보이는 주관적인 색의 현상이다.

44 어두운 곳에서 밝은 곳으로 나왔을 때 밝은 빛에 순응하게 되는 현상은?

① 명순응 ② 암순응
③ 색순응 ④ 명소시

45 다음은 일반적인 색료(色料)에 관한 설명이다. 맞지 않는 것은?

① 색료는 가시광선을 흡수하는 성질을 갖고 있다.
② 안료는 유기안료와 무기안료로 나눌 수 있다.
③ 안료는 착색하고자 하는 매질에 모두 용해된다.
④ 염료는 침염에 많이 사용된다.

46 육안 조색에 있어서의 색채 조절 시 유의할 점과 가장 거리가 먼 것은?

① 소프트웨어의 준비 정도
② 채도의 차이
③ 색상의 방향과 정도
④ 명도의 차이

47 픽셀로 이루어진 디지털 이미지 방식을 무엇이라 하는가?

① 벡 터
② 바이트
③ 비트맵
④ 무아레

48 다음 중 원시인이 사용한 무기안료가 아닌 것은?

① 모베인
② 산화철
③ 산화망가니즈
④ 목탄

49 먼셀의 색채 개념인 색상, 명도, 채도를 중심으로 선택하도록 되어 있는 디지털 색채 시스템은?

① HSB 시스템
② LAB 시스템
③ RGB 시스템
④ CMYK 시스템

50 국제조명위원회(CIE)의 색채 측정체계(Colorimetry)에 대한 설명으로 맞는 것은?

① CIE 표색계는 빛을 이용한 색 매칭 실험을 기초로 한다.
② 컬러 어피어런스 모델은 포함하지 않는다.
③ 감법 혼색의 원리를 기본으로 한다.
④ 백색광은 색도도 바깥 둘레에 위치한다.

해설 ② 컬러 어피어런스 모델은 포함한다.
③ 가법 혼색의 원리를 기본으로 한다.
④ 백색광은 색도도 중앙에 위치한다.

51 프린터를 이용해 출력한 영상들의 색 표현에 영향을 주는 것으로 가장 거리가 먼 것은?

① 잉크 종류
② 종이 종류
③ 관측 조건
④ 영상 파일 포맷

52 색료(Colorant) 선택 시 고려되어야 할 조건과 가장 거리가 먼 것은?

① 착색 비용
② 작업 공정의 가능성
③ 컬러 어피어런스
④ 크로미넌스

53 프린터의 해상도로 가장 일반적으로 사용되는 단위는 무엇인가?

① ppi
② pwm
③ dpi
④ byte

54 색채측정 결과에 반드시 첨부하지 않아도 되는 사항은?

① 표준광의 종류
② 색채측정 방식
③ 측정 횟수
④ 표준관측자

55 육안검색 시 색에 가장 큰 영향을 주는 것은?

① 관측 시야각
② 광원의 세기
③ 광원의 연색지수
④ 조명의 방식

 해설

- 물체를 비추는 광원이 무엇인가를 잘 고려해야 한다. 광원에 따라 연색성 때문에 색이 달라 보이기 때문이다.
- 연색지수 : 시험공원이 얼마나 기준광과 비슷하게 조사되는가를 나타내는 지수이다.

56 분광식 색채계의 구성 요소가 아닌 것은?

① 시료대
② 삼자극치 필터
③ 광검출기
④ 분광장치

57 효율이 높고 연색성이 좋아 각종 전시물의 조명으로 가장 적합한 광원은?

① 고압나트륨등
② 메탈할라이드등
③ 제논등
④ 할로겐등

58 시온 안료의 설명으로 옳은 것은?

① 온도에 따라 색상이 변하는 안료로 가역성·비가역성으로 분류한다.
② 진주광택 무지개 채색 또는 금속성의 느낌을 주기 위해 사용된다.

③ 조명을 가하면 자외선을 흡수, 장파장 색광으로 변하여 재방사하는 성질을 가지고 있다.
④ 흡수한 자외선을 천천히 장시간에 걸쳐 색광으로 방사를 계속하는 광휘성 효과가 높은 안료이다.

59 CCM의 배합비 계산은 빛의 흡수와 산란 계수인 K/S값을 이용한다. 다음 중 K/S값에 대한 계산식에서 해당되지 않는 용어는?

① K=흡수계수
② S=산란계수
③ R=분광반사율
④ P=빛의 파장 범위

60 색료(Colorants)에 대한 설명이 아닌 것은?

① 색료에는 염료와 안료가 대표적이며, 같은 색료라도 사용 방법에 따라 염료, 혹은 안료로 구분될 수 있다.
② 물체에 비춰진 빛의 반사, 투과, 산란, 간섭 등의 다양한 과정을 통하여 색채를 띤다.
③ 동일한 물질이 각기 다른 용도의 색료로 사용될 때 CI(Color Index)의 앞부분의 분류와 뒷부분의 번호가 변경된다.
④ 물체의 표면에 발색층을 형성하여 특정한 색채가 나도록 하는 재료를 총칭한다.

55 ③ 56 ② 57 ④ 58 ① 59 ④ 60 ③ **정답**

해설 컬러 인덱스(Color Index)
공업적으로 제조·판매되고 있는 합성염료나 안료를 종속, 색상, 화학 구조에 따라 정리·분류한 데이터베이스를 말한다. 컬러 인덱스에서 얻을 수 있는 정보로는 염료와 안료에 대한 화학적인 구조, 염료와 안료의 활용 방법과 견뢰성, 제조사의 이름뿐만 아니라 판매 업체에 관한 정보도 얻을 수 있다.

제4과목 색채지각의 이해

61 어두운 곳에서 명시도를 높이기 위해서 초록색을 비상표시에 사용하는 이유와 관련 깊은 현상은?

① 명순응 현상
② 푸르킨예 현상
③ 주관색 현상
④ 베졸드 효과

해설 ② 푸르킨예 현상 : 암순응 전에는 빨간 물체가 잘 보이다가, 암순응 후에는 파란 물체가 더 잘 보이는 현상을 말한다.
① 명순응 현상 : 어두운 곳에서 밝은 곳으로 바뀔 때 민감도가 증가하는 것이다.
③ 주관색 현상 : 주관색은 실제로 물리적인 현상으로 보이는 것이 아니라 생리적인 현상으로 눈에 보이는 색으로 방속 주파수가 없는 채널로 TV를 보면 흑백의 잔무늬 위로 연한 유채색이 어른거리는 현상, 팽이의 회전속도에 따라 각기 다른 색채감각이 나타나는 현상을 말한다.
④ 베졸드 효과 : 면적이 작고 무늬가 가늘 경우에 생기는 효과이다. 줄무늬와 배경의 색이 비슷할수록 그 효과는 커진다.

62 색채를 강하게 보이게 하기 위해 디자인에서 악센트로 자주 사용하는 색은?

① 채도가 높은 색
② 채도가 낮은 색
③ 명도가 높은 색
④ 명도가 낮은 색

63 빛의 설명으로 틀린 것은?

① 빛은 파장에 따라 서로 다른 색감을 일으킨다.
② 빛은 사람의 눈으로 볼 수 있는 전자기파이다.
③ 인간이 볼 수 있는 가시광선의 파장은 약 380~780nm이다.
④ 여러 가지 파장의 빛이 모두 반사되면 흑색으로 지각된다.

64 둘 이상의 색을 시간적인 차이를 두고서 차례로 볼 때 주로 일어나는 색채대비는?

① 동시대비
② 계시대비
③ 병치대비
④ 동화대비

해설 ① 동시대비 : 두 가지 이상의 스펙트럼이나 색료를 동일한 곳에 합성하는 혼색
③ 병치대비 : 색을 직접적으로 혼합하는 것이 아닌 공간적으로 인접 배치시킴으로써 색이 혼합되어 보이는 현상
④ 동화대비 : 두 색을 입접 배색했을 때 서로의 영향으로 실제보다 인접 색과 가까운 것처럼 지각되는 현상

65 같은 색채의 형태에서도 뚜렷한 윤곽을 사용한 배색 기법은?

① 오스트발트의 배색기법
② 스테인드글라스에 주로 사용
③ 채도는 낮게, 명도도 낮게 변화됨
④ 톤 차이가 큰 배색을 더 강하게 하는 효과

66 망막층에 작은 굴곡을 이루며 원추세포가 주로 조밀하게 분포하여 중심시야를 이루는 부분은?

① 황 반 ② 동 공
③ 중심와 ④ 시 축

67 가법혼색의 3원색으로 옳은 것은?

① 마젠타, 노랑, 녹색
② 빨강, 노랑, 파랑
③ 빨강, 녹색, 파랑
④ 노랑, 녹색, 사이안

68 인간의 망막에 있는 광수용기 중 해상도는 떨어지나 빛에 민감하여 주로 어두운 곳에서 작용하는 것은?

① 간상체
② 추상체
③ 시냅스
④ 신경절 세포

69 색의 감정효과를 일으키는 요소와 속성을 옳게 연결한 것은?

① 온도감 – 채도
② 무게감 – 색상
③ 경연감 – 채도
④ 흥분감 – 명도

70 장파장 쪽의 붉은 계열 파장이 많이 분포되어 있어 레스토랑 등에서 식욕을 자극하는 광원으로 활용하기 적당한 것은?

① 백열등 ② 나트륨램프
③ 형광등 ④ 태양광선

71 색채의 대비현상에 관한 내용 중 종류가 다른 하나는?

① 계시대비
② 격자 착시
③ 허먼 그리드 효과
④ 명도대비

해설

① 계시대비 : 시간차를 두고 보았을 때 생기는 대비현상이고 격자 착시, 허먼 그리드 효과, 명도대비는 동시대비현상이다.
※ 동시대비 : 시선을 한 곳에 집중시키려는 색채지각과정에서 일어나는 현상으로 두 색의 다른 자극이 동시에 잔상의 영향으로 다른 색으로 보이는 현상을 말한다.
③ 허먼 그리드 효과 : 명도대비의 일종으로 교차되는 지점의 회색잔상이 보이고, 채도가 높은 청색에서도 회색 잔상이 보이는 현상이다(격자 착시도 허먼 그리드 효과와 동일하다).
④ 명도대비 : 명도차를 갖는 두 색을 인접 배색했을 때, 서로의 영향으로 밝은색은 더 밝게, 어두운색은 더 어둡게 보이는 현상이다.

72 백색광을 비췄을 때 단파장 영역의 빛만을 흡수한 물체는 어떤 색을 띠는가?

① 청록색
② 파란색
③ 노란색
④ 빨간색

73 문양이나 선의 색이 배경색에 영향을 주어 원래의 색과 다르게 보이는 현상은?

① 베졸드 효과
② 잔 상
③ 푸르킨예 현상
④ 할레이션

해설
① 베졸드 브뤼케 현상(Bezold–Brucke Effect) : 빛의 세기가 높아지면 색상이 같아 보이는 위치가 달라지는 현상이다.
② 잔상 : 눈에 색자극을 없앤 뒤에도 남은 색감각을 잔상이라고 하고, 자극의 강도, 지속시간, 크기에 비례한다.
③ 푸르킨예 현상 : 암순응 전에는 빨간 물체가 잘 보이다가 암순응 후에는 파란 물체가 더 잘 보이는 현상을 말한다. 예를 들어 저녁 무렵 나뭇잎이 더 선명하게 느껴지고, 새벽녘이나 저녁 시간에는 물체들이 푸르스름하게 보이게 된다.
④ 할레이션 : 피사체에 강한 빛이 비치는 경우 광채가 나고, 반짝이며, 그 주위에 달무리 같은 것이 생기는 현상을 말한다.

74 감법혼색에 대한 예로 옳은 것은?

① 투명한 셀로판지의 혼합
② 면적비례로 나눈 색팽이의 혼합
③ 두 가지 이상의 색채로 이루어진 직물의 혼합
④ 포스터컬러의 혼합

75 다음 두 색 중 가장 서로 보색관계에 있는 것은?

① 5YR – 5BG
② 5Y – 5R
③ 5GY – 5P
④ 5G – 5PB

76 영화나 텔레비전의 각 장면이 규칙적으로 연결되어 상이 지속되어 보이는 것은 무엇과 관련이 있는가?

① 정의 잔상
② 부의 잔상
③ 동화효과
④ 주목효과

77 꽃향기 냄새를 가장 잘 연상할 수 있는 색은?

① 회색, 검은색
② 빨간색, 남색
③ 파란색, 갈색
④ 분홍색, 연보라색

78 가시광선 영역 중 최고의 시감도는?

① 755nm ② 555nm

③ 455nm ④ 355nm

79 감법혼색의 3원색이 아닌 것은?

① 노 랑 ② 사이안

③ 마젠타 ④ 초 록

80 빛의 특성과 작용에 대한 설명이 틀린 것은?

① 색채지각현상이란 감마선에서 라디오파에 이르기까지 다양한 광선에 의해서 나타나는 결과이다.

② 산란과 간섭이 합해진 효과가 회절이다.

③ 굴절은 빛의 다른 매질로 들어가면서 파동의 진행 방향이 바뀌는 것이다.

④ 반사, 흡수 등의 원리가 복합적으로 작용하여 물체색을 인식하게 된다.

제**5**과목 **색채체계의 이해**

81 오스트발트 색체계에 있어서 조화의 방법이 아닌 것은?

① 무채색의 조화

② 명도의 균형

③ 규칙적 조화

④ 등색상의 조화

82 NCS 색채 표기 중, 30%의 파란색도와 40%의 검은색도, 50%의 유채색도를 가진 색상은?

① S5040-B30G

② S4050-R30B

③ S3040-R50B

④ S4050-B30G

83 광원의 색이름을 수량화하여 나타내기 위해 가장 적합한 색체계는?

① ISCC-NIST

② L*a*b*

③ Munsell

④ Yxy

84 색채를 구현할 때 우선적으로 고려해야 할 조건과 가장 거리가 먼 것은?

① 대상과 보는 사람과의 거리

② 대상이 제공하는 기능

③ 색채를 보는 시간

④ 대상의 움직임 유무

85 문 · 스펜서의 색채조화론 설명에 해당하지 않는 것은?

① 오메가 공간을 설정

② 먼셀 색체계의 H, V, C의 단위로 설명

③ 정성적인 색채조화론

④ 미도(美度)의 개념을 적용

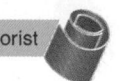
86 다음 중 혼색계의 단점은?

① 색편 사이의 간격이 넓다.

② 지각적 등보성이 없다.

③ 시간이 흐르면서 색차가 발생한다.

④ 색표계 간의 색좌표 변환은 시감을 통해야만 한다.

87 현색계와 혼색계를 바르게 설명한 것은?

① 현색계는 실제 눈에 보이는 물체색과 투과색이다.

② 현색계는 눈으로 비교, 검색되지 않고 기계를 이용해야 한다.

③ 혼색계는 수치로 구성되어 색의 감각적 느낌이 강하다.

④ 혼색계에는 NCS 색체계가 대표적이다.

해설

② 현색계는 물체색과 투과색 등 육안 비교검색이 가능하다. 그러나 혼색계는 측색기가 필요하다.

③ 혼색계는 수치로 구성되어 색의 감각적 느낌이 없다.

④ 혼색계에는 CIE XYZ, CIE LAB, CIELUV 등의 색체계가 대표적이다.

NCS 색체계, 먼셀 색체계, PCCS, DIN 등이 대표적인 현색계이다.

	현색계	혼색계
장점	• 지각적으로 일정한 배열이 되어 있다. • 색편의 배열 및 개수를 용도에 맞게 조정 가능하다. • 시각적 이해가 쉽다. • 사용이 비교적 쉽다.	• 물리적 영향을 받지 않아 정확한 측정이 가능하다. • 조색, 검사 등에 적합한 오차를 적용한다. • 수치로 표현하여 변색, 탈색 등의 영향이 없다.

	현색계	혼색계
단점	• 광원과 같은 빛의 색표가 어렵다. • 오염의 정도를 파악하기 어렵다.	• 측색기가 필요하다. • 지각적 등보성이 없다.

88 먼셀 색체계에 대한 설명으로 맞는 것은?

① 먼셀 밸류라고 불리는 명도(V)축은 번호가 증가하면 물리적 밝기가 감소하여 검정이 된다.

② Gray Scale은 명도단계를 뜻하며, 자연색이라는 영문의 앞자를 따서 M1, M2, M3…로 표시한다.

③ 무채색의 가장 밝은색 흰색과 가장 어두운색 검정 사이에는 14단계의 유채색이 존재한다.

④ Value 값이 같은 유채색과 무채색은 서로 명도가 동일하다.

89 다음 중 PCCS에 관한 설명으로 잘못된 것은?

① PCCS는 일본색채연구소가 1964년 발표한 색체계이다.

② PCCS는 색채 관리 및 조색, 색좌표의 전달에 적합한 색체계이다.

③ PCCS의 색상은 헤링의 지각원리와 유사하게 구성되어 있다.

④ 무채색인 경우 백색은 W, 흑색은 Bk로 표시한다.

90 배색에 대한 설명 중 틀린 것은?

① 조명의 기술적인 조건을 고려해야
한다.
② 바탕의 재질과의 관계를 고려해야
한다.
③ 되도록 다양한 색을 사용해야 한다.
④ 색상과 색조를 모두 고려해야 한다.

91 다음 중 DIN 체계의 표기방법은?

① S3010-R90B
② 13 : 5 : 3
③ 10ie
④ 16 : gB

92 다음 중 한국산업표준의 기본색명이
아닌 것은?

① 분홍, 초록, 하양
② 남색, 보라, 자주
③ 갈색, 주황, 검정
④ 청록, 회색, 홍색

해설 한국산업표준의 기본색명
빨강, 주황, 노랑, 연두, 초록, 청록, 파랑, 남색,
보라, 자주, 분홍, 갈색, 하양, 회색, 검정

93 NCS 색상환에 배열된 색상의 수는 몇
색인가?

① 10색 ② 20색
③ 24색 ④ 40색

94 오스트발트 색체계의 단일 색상면 삼
각형 내에서 동일한 양의 백색을 가
지는 색채를 일정한 간격으로 선택하
여 배색함으로써 얻을 수 있는 색채
조화는?

① 등백색 조화
② 등순색 조화
③ 등흑색 조화
④ 등가색환 조화

95 다음 색표기 방법 중 나머지와 다른
색은?

① 박하색
② 회청색
③ 2.5PB9/2
④ L*= 90.21, a*= -1.85, b*= -5.45

96 먼셀 색체계의 설명으로 맞는 것은?

① 10 색상의 순서는 R, P, B, G, Y,
YR, GY, BG, PB, RP이다.
② 각 색상의 180도 반대 방향의 색상
은 서로 보조관계에 있다.
③ 먼셀의 채도는 시각적으로 고른 색
채단계를 이루므로 순색을 기준으
로 5R, 5Y의 채도는 14, 5RP의 채
도는 12, 5P의 채도는 10, 5BG의
채도는 8이다.
④ 실용색표집의 제작에서는 채도단
계를 /3/5/7/9/11/13 등으로 사용
하며, 많이 쓰이는 12와 14를 추가
하여 사용한다.

97 ISCC–NIST 색명법 중 무채색 축의 단계 구분에 해당하지 않는 것은?

① Black
② Dark Gray
③ Deep Gray
④ Medium Gray

98 오스트발트 색체계의 특성이 아닌 것은?

① 등색상 삼각형은 무채색을 제외하고 28단계로 구성되어 있다.
② W+B+C=100%가 되는 혼합비이다.
③ 17ge의 표기법에서 17은 색상, g는 백색량, e는 흑색량을 의미한다.
④ 지각적 등보성을 적용하여 시각적으로 균일하게 분포하고 있다.

 ④ 시각적 등보성을 가지고 있지 않다.
오스트발트 색체계
• '조화는 질서와 같다'라는 생각을 바탕으로 연구
• 이상적인 완전한 검정(B), 흰색(W), 순색(C)을 기본적인 3요소로 한다.
• 가장 밝은 흰색을 a, 가장 어두운 검정을 p로 하여 a~p까지 8단계로 구분한다.
• 헤링의 반대색설의 보색대비에 따라 분할, 황, 주황, 적, 자, 남, 청, 청록, 황록을 기준으로 다시 3등분한 24색상환이 등색상 삼각형과 결합하여 무채색을 중심으로 등색상 삼각형이 회전하는 쌍원추체 또는 복추상체 형태이다.
• 순색량(C)+백색량(W)+흑색량(B)=100이라는 혼합비 공식에 의거, 색상의 영문기호는 생략하고, 번호만 표시한다. 그런 다음 백색량, 흑색량 순으로 표기한다.

99 다음 중 L*a*b* 색체계에서 빨간색의 채도가 가장 높은 색도좌표는?

① +a*=40
② −a*=20
③ +b*=20
④ −b*=40

100 색체계 별 설명이 옳은 것은?

① CIE L*a*b* 색체계는 객관성을 유지할 수 있으며, 세밀한 측색과 관리 및 조색이 가능하다.
② 먼셀 색체계는 눈으로 확인하고 조색표를 만들어야 하므로 CIE 색체계로는 표기할 수 없다.
③ 오스트발트 색체계는 현색계의 대표적 색체계이며, 기하학적이고 감성적이다.
④ PCCS는 국제표준색체계이며 오스트발트의 색채이론을 근거로 한 것이다.

해설 ② 먼셀 색체계는 눈으로 확인하고 조색표를 만들어야 하므로 CIE 색체계로는 표기할 수 있다.
③ 오스트발트 색체계는 혼색계의 대적 색체계이며, 기하학적이고 정성적이다.
④ PCCS는 일본색채연구소가 발표한 표색계로써 오스트발트의 색채이론을 근거로 한 것이다. 색채조화와 배색연구를 목적으로 만들어진 시스템을 말한다.

2015년
제3회

컬러리스트산업기사
기출문제

제1과목 **색채심리**

01 색채 조사 방법 중 형용사의 반대어쌍을 이용하여 일정 점수를 지니는 척도를 주어 각 형용사에 해당하는 점수를 부여하는 방식으로 주로 이미지를 측정하는 방법으로 많이 활용되는 조사 방법은?

① SD법
② MD법
③ AD법
④ TD법

02 색채의 연상과 상징에 대한 설명이 틀린 것은?

① 특정 색채의 연상은 개인적 경험에 따라 달라질 수 있다.
② 계급을 색채로 구분한 것은 색채의 선호현상으로 볼 수 있다.
③ 색채는 시대를 초월하고 지역성을 넘어 전혀 다른 의미를 갖는 경우가 많다.
④ 색채는 의식적으로 언어를 대신하여 의미를 함축하여 사용할 수 있다.

03 파버 비렌(Faber Birren)의 색과 연상 형태가 틀린 것은?

① 빨강 – 정사각형
② 노랑 – 삼각형
③ 초록 – 원
④ 보라 – 타원

04 일조량과 습도, 기후, 흙, 돌처럼 한 지역의 자연환경적 요소로 형성된 색을 의미하는 것은?

① 지역색
② 풍토색
③ 문화색
④ 선호색

05 카스텔(Castel)은 색채/음악의 척도를 연구하고 각 음계와 색을 연결하였다. 다음 중 그 연결이 틀린 것은?

① A – 보라
② C – 청색
③ D – 녹색
④ E – 적색

06 색의 정서적 반응 중 가장 거리가 먼 것은?

① 녹색은 희망, 안정, 휴양을 느끼게 한다.
② 자주색은 소극적이고 고상하며 고독감, 중립, 중성, 겸손을 나타낸다.
③ 오렌지색은 수용적이며 따뜻하고 친밀한 성격을 담고 있다.
④ 황색은 활동적이며 화려함과 만족감을 준다.

07 색채치료 방법 중 색상과 그 치료효과가 바르게 연결된 것은?

① 파랑 – 불면증, 염증, 진정효과
② 자주 – 골절, 근육 긴장 감소
③ 연두 – 치통, 히스테리 완화
④ 하양 – 우울증, 치통 완화

해설
- 파랑 : 히스테리 완화, 화상, 두통
- 빨강, 노랑 : 간 기능저하
- 노랑 : 기억력 감퇴
- 자주 : 불면증 치료
- 남색 : 구토와 치통 치료
- 주황 : 탈모증과 복통 치료

08 자동차에 대한 국내 소비자의 선호색을 알아보고자 할 때 고려할 사항으로 가장 거리가 먼 것은?

① 출신국가
② 연 령
③ 성 별
④ 교육수준

09 색채의 시간성과 속도감에 대한 설명 중 옳은 것은?

① 장파장의 색상은 실제 시간의 흐름보다 시간이 많이 지난 것처럼 느껴진다.
② 속도감은 색상과 채도와의 연관보다 명도와의 연관이 있다.
③ 단파장의 색은 실제의 시간이 흐른 것보다 길게 느껴진다.
④ 단파장의 색은 속도감이 빠르다.

해설
① 장파장의 속도감은 빠르고, 시간은 길게 느껴진다.
② 속도감은 색상과 채도의 영향이 크다.
③ 단파장의 색은 실제의 시간이 흐른 것보다 짧게 느껴진다.
④ 단파장의 색은 속도감이 느리다.

10 국제언어로서의 색과 예시가 잘못 연결된 것은?

① 노랑 – 장애물 또는 위험물의 경고
② 빨강 – 소방기구
③ 녹색 – 안전, 휴식
④ 파랑 – 수위 조절 및 안전지역

해설
④ 파랑 : 특정행위의 지시 및 사실의 고지, 의무적 행동, 수리 중, 요주의
국제언어로서의 색
- 빨강 : 금지, 정지, 소방기구, 고도의 위험
- 주황 : 위험, 항해항공의 보안 시설, 구명보트
- 노랑 : 경고, 주의, 장애물, 위험물
- 녹색 : 안전, 안내, 비상구, 위생
- 보라 : 방사능과 관계된 표지, 작업실이나 저장시설

11 대기시간이 긴 공항 대합실의 기능적 면을 고려할 때 가장 적합한 색은?

① 파란색 계열
② 노란색 계열
③ 주황 계열
④ 빨간색 계열

12 마케팅 전략은 크게 직감적 전략, 분석적 전략 그리고 무엇으로 구분되는가?

① 감각적 전략
② 전통적 전략
③ 통합적 전략
④ 이미지 전략

13 다음 중 가장 적합한 기본 색채계획은?

① 전원주택 – 보라색 계열의 색채
② 일반 사무실 – 노란색 계열의 색채
③ 학교 강의실 – 빨간색 계열의 색채
④ 병원 수술실 – 청록색 계열의 색채

14 착시에 관한 설명으로 옳은 것은?

① 노란색 바탕의 회색이 파란색 바탕의 회색보다 노랗게 보인다.
② 빛 자극이 변화하더라도 물체의 색채가 그대로 유지되는 색채감각이다.
③ 착시의 예로 대비현상과 잔상현상이 있다.
④ 파란색 바탕의 노란색이 노란색 바탕의 파란색보다 더 작게 지각된다.

15 미국 성조기의 경우 청색이 상징하는 의미는?

① 혁명성
② 순 결
③ 정직, 평화
④ 용 기

16 기업이 표적시장을 통하여 원하는 결과를 얻을 수 있도록 하기 위하여 사용하는 통제 가능한 마케팅 변수의 총집합이라고 할 수 있는 것은?

① 마케팅 믹스
② 마케팅 타깃
③ 마케팅 세그멘테이션
④ 마케팅 포지셔닝

17 색채정보를 수집하기 위한 방법 중 가장 많이 적용되는 방법으로 목표가 되는 샘플링을 추출하여 분석하는 방법은?

① 현장 관찰법
② 포커스 그룹조사
③ 실험 연구법
④ 표본 조사법

18 예술, 디자인계 사조별 색채특성에 관한 설명 중 틀린 것은?

① 야수파는 색채의 특성을 이용하여 강렬한 색채를 주제로 사용하였다.

② 바우하우스는 공간적 질서 속에서 색 면의 위치, 배분을 중시하였다.

③ 인상파는 병치혼합 기법을 이용하여 색채를 도구화하였다.

④ 미니멀리즘은 비개성적, 극단적 간결성의 색채를 사용하였다.

해설 ②은 데스틸의 특징을 말한다.

몬드리안을 중심으로 한 추상미술운동으로 순수기하학적 형태에 절대미학을 중시하였다. 모더니즘의 대표적 사조로 색채는 빨강, 노랑, 파랑의 순수 원색으로 제한되어 있으며 강한 원색대비와 무채색의 흑백대비를 이용한 단순한 면 구성이 특징이다.

바우하우스의 특징

과거문화에 연루되지 않고 고루한 것을 과감하게 타파하는 것이 목표였으므로 색에 어떤 제한도 없었다. 합목적적이면서 기본주의를 표방하여 기능과 관계없이 장식을 배제한 스타일과 단순한 색채를 사용하였다.

19 색채조사를 위한 표본 추출 방식으로 적합하지 않은 것은?

① 편차가 가능한 많은 방식으로 추출

② 표본을 무작위로 추출

③ 대규모 집단에서 소규모 집단으로 추출

④ 모집단에 대한 정확한 이해 후에 추출

20 주관색(Subjective Colors)에 대한 설명 중 옳은 것은?

① 지역과 풍토에 대한 색의 경험

② 대상의 표면색에 대한 무의식적인 추론에 의해 결정되는 색

③ 면적의 크기에 따라서 색이 달라보이는 경우

④ 흑백의 선이나 면으로 구성된 도판을 회전시킬 경우 무채색의 자극 밖에 없는 데서 유채색이 보이는 경우

제2과목 색채디자인

21 다음 중 재질감에 대한 설명이 틀린 것은?

① 자연적 질감은 사진의 망점이나 인쇄상의 스크린 톤 등에서 찾을 수 있다.

② 재료, 조직의 정밀도, 질량도, 견습도, 빛의 반사도 등에 따라 시각적 감지효과가 달라진다.

③ 손으로 그리거나 우연적인 형은 자연적인 질감이 된다.

④ 촉각적 질감은 눈으로 볼 수 있고 손으로 만져서 느낄 수도 있다.

22 빅터 파파넥(Victor Papanek)은 형
태와 기능을 포괄적 의미로서 복합기
능이라고 규정지었다. 다음 중 그가
규정한 복합기능의 구성요인에 해당
하지 않는 것은?

① 방법(Method)
② 용도(Use)
③ 가치(Value)
④ 연상(Association)

23 기존 제품의 재료나 기능 또는 형태를
개량하고 개선하는 것을 무엇이라 하
는가?

① 리디자인(Re-design)
② 리스타일(Re-style)
③ 이미지 디자인(Image Design)
④ 유니버설 디자인(Universal Design)

> **해설**
> ② 리스타일(Re-style) : 오래된 아이템을 이용해
> 새로운 트렌드를 만들어내는 것을 말한다.
> ④ 유니버설 디자인(Universal Design) : 그대로
> 일반적인, 보편적인 디자인을 의미한다. 즉,
> 모든 사람을 위한 디자인으로 성별, 연령, 국적,
> 문화적 배경, 장애 유무에 관계없이 누구나 지
> 원성, 접근성, 안정성의 원리에 의해서 모두가
> 사용이 용이한 배려 디자인을 말한다.

24 색상이 갖는 특성과 그 효과가 잘못
연결된 것은?

① 하양 – 정직, 순결, 소박
② 빨강 – 정열, 흥분, 분노
③ 노랑 – 명랑, 희망, 광명
④ 파랑 – 휴식, 안전, 생명

25 면의 형성 중 적극적인 면(Positive-
plane)과 관련이 없는 것은?

① 점의 확대
② 선의 이동
③ 선의 집합
④ 너비의 확대

26 제품 디자인의 색채계획 시 사용목적
에 따라 배색하기 위한 구성 요소는?

① 주조색, 보조색, 강조색
② 주요색, 보조색, 강한색
③ 주조색, 보강색, 강조색
④ 주조색, 보조색, 강한색

27 마른 체형을 보완하기 위해 가장 효과
적인 색채는?

① 5Y 7/3
② 5B 5/4
③ 5PB 4/5
④ 5P 3/6

28 게슈탈트(Gestalt)의 그루핑 법칙 중
가장 일반적인 것에 해당되지 않는
것은?

① 근접성
② 폐쇄성
③ 유사성
④ 상관성

22 ③ 23 ① 24 ④ 25 ③ 26 ① 27 ① 28 ④ **정답**

해설 게슈탈트(Gestalt) 이론이란 게슈탈트 심리학파가 제시한 심리학 용어로, 형태를 지각하는 방법 혹은 그 법칙을 의미한다.
- 근접의 법칙(Law of Proximity)
- 유동의 법칙(Law of Similarity)
- 폐합의 법칙(Law of Closure)
- 대칭의 법칙(Law of Symmetry)
- 공동 운명의 법칙(Law of Common Fate)
- 연속의 법칙(Law of Continuity)
- 좋은 형태의 법칙(Law of Good Gestalt)

29 단순한 점이나 선, 기호를 사용하여 어떤 현상의 상호관계나 과정, 구조 등을 도해하거나, 사물의 대체적인 형태와 여러 부분의 관계를 쉽게 이해할 수 있도록 윤곽과 전반적인 구도를 제시해 주는 설명적인 그림은?

① 그래픽 심볼
② 다이어그램
③ 일러스트레이션
④ 타이포그래피

30 좋은 디자인 제품으로 평가되기 위해서 충족되어야 하는 디자인의 조건에 대한 설명 중 틀린 것은?

① 합목적성 : 제품 제작에 있어서 실제의 목적에 맞는 디자인을 한다.
② 심미성 : 아름다움을 느끼는 미적 의식으로 주관적, 감성적인 특성을 지닌다.
③ 경제성 : 한정된 경비로 최상의 디자인을 한다.
④ 독창성 : 디자인의 여러 조건을 하나로 통일하여 합리적인 특징을 가진다.

31 메이크업의 3대 관찰요소가 아닌 것은?

① 배분(Proportion)
② 배치(Position)
③ 입체(Dimension)
④ 색상(Color)

해설 ④ 색상(Color)은 메이크업의 표현요소에 속한다.
- 메이크업의 표현요소 : 형, 질감, 색
- 메이크업의 3대 균형 : 좌우대칭의 균형, 색의 균형, 전체와 부분의 균형

32 19세기 말에서 20세기 초에 일어났던 양식운동으로서 자연물의 유기적형태를 빌려 건축의 외관이나 가구, 조명, 실내 장식, 회화, 포스터 등을 장식할 때 사용되었던 양식은?

① 아르누보
② 미술공예운동
③ 데스틸
④ 모더니즘

33 키치문화의 성격과 내용이 잘못 연결된 것은?

① 일상 : 테마카페, 분장카페 등의 문화
② 혼재 : 신·구 문화가 동시에 존재
③ 모방 : 연예인의 옷, 액세서리 등이 유행
④ 향수 : 변화하는 사회에 대한 보상 심리

34 바우하우스 교수였던 요하네스 이텐 (Johannes Itten)이 가장 중점적으로 교육했던 내용은?

① 색채학 ② 작도법
③ 가구 제작법 ④ 광 고

35 메이크업에서 가장 기본이 되는 균형이 아닌 것은?

① 색의 균형
② 좌우 대칭의 균형
③ 입체의 균형
④ 부분과 전체와의 균형

36 국제적인 행사 등에서의 사용을 목적으로 제작된 그림문자로서, 언어를 초월해서 직감으로 이해할 수 있도록 한 그래피 심벌은?

① 다이어그램(Diagram)
② 로고타입(Logotype)
③ 레터링(Lettering)
④ 픽토그램(Pictogram)

37 그리드(Grid)에 대한 설명으로 틀린 것은?

① 바둑판 모양의 눈금
② 색채와 명암에 의한 점진적 변화
③ 화면 레이아웃의 수단
④ 인쇄물의 시각적 질서와 일관성을 유지시키는 도구

38 윌리엄 모리스가 디자인에 접목시키고자 했던 예술양식은?

① 바로크
② 로마네스크
③ 고 딕
④ 로코코

39 색채계획 과정에서 색채변별능력, 색채조사능력은 어느 단계에서 요구되는가?

① 색채환경분석 단계
② 색채심리분석 단계
③ 색채전달계획 단계
④ 디자인 적용 단계

40 도시의 이미지를 결정짓고 도시민의 삶의 질을 높이는 역할 중 옳은 것은?

① 그린디자인
② 공공디자인
③ 편집디자인
④ 제품디자인

 ① 그린디자인 : 연생태계에 악영향을 끼친 산업화의 부산물인 제품이 자연생태계에 더이상 피해를 주지 않으면서 자연의 순화과정에 순응할 수 있도록 디자인
③ 편집디자인 : 책이나 신문, 잡지 등 인쇄매체의 디자인에서 사진이나 서체, 색채 등 시각요소를 적절히 선택하여 내용을 보다 효과적으로 전달하기 위한 디자인
④ 제품디자인 : 대량 생산에 의한 제품 및 기능성과 심미성을 발전하는 공업 디자인

제3과목 색채관리

41 자외선에 의한 황화현상이 가장 심한 섬유소재는?

① 면 ② 마
③ 레이온 ④ 견

해설

④ 견 : 견섬유를 구성하고 있는 티로신이 산화되어 황변하기 때문에 그늘에 건조해야한다. 견섬유는 누에고치에서 얻어지는 천연섬유로 촉감이 부드럽고 광택이 우아하다.

① 면 : 목화에서 추출한 섬유로서 천연 식물성섬유에 속한다. 질기고 부드러우며 흡습성이 강하나 견이나 마에 비해 광택이 적다.

② 마 : 아마, 저마, 대마 등의 초피섬유에서 추출한 식물성 섬유로써 스스로 형태를 유지하는 특성을 가지고 있으며 흡수성이 뛰어나며 시원한 느낌을 갖게 한다.

③ 레이온 : 목재 또는 무명의 부스러기 등을 적당한 화학적 방법으로 처리하여 순수한 섬유소로 이루어진 펄프를 만들고 화학적으로 이를 용해한 다음 다시 섬유로 응고시킨 것을 말한다. 실크와 같이 부드럽고 매끄러우며, 땀을 잘 흡수하고 정전기가 생기지 않아 의류 안감용에 많이 사용된다.

42 한국산업표준에서 정한 다음 용어 ㉠과 ㉡은 무엇을 뜻하는가?

> • CIE 1976 a, b(CIELAB)(㉠) : L*a*b* 표색계에서 채도에 근사적으로 상관하는 양
> • CIE 1976 a, b(CIELAB)(㉡) : L*a*b* 표색계에서 색상에 근사적으로 상관하는 각도

① ㉠ 채도 ㉡ 채도각
② ㉠ 채도 ㉡ 색상각
③ ㉠ 색상 ㉡ 색상각
④ ㉠ 색상각 ㉡ 색각

43 조명용으로 사용되는 고압방전등의 종류가 아닌 것은?

① 고압수은등
② 메탈할라이드등
③ 할로겐등
④ 고압나트륨등

44 CCM(Computer Color Matching)을 도입하는 목적과 가장 거리가 먼 것은?

① 소재의 변화에 따른 신속한 대처가 가능하다.
② 제품의 품질을 균일하게 관리하기 쉽다.
③ 정확한 양으로 조색하기 때문에 원가 절감을 할 수 있다.
④ 소품종 대량생산에 효과적이나 오랜 경험과 기술을 필요로 하므로 미숙련자는 조색하기 어렵다.

45 염료의 설명으로 적절치 않은 것은?

① 최초의 합성염료는 1856년 W.H. Perkin이 콜타르에서 보라염료의 합성법을 찾아 Mauve라고 불렀다.
② 천연염료는 대부분 견뢰도는 높지만 색조가 선명하지 않은 특성이 있다.
③ 복잡한 염색법으로 인해 점차 합성염료로 대체되어 오늘날 천연염료는 공예품 등 특수한 용도에만 사용된다.
④ 염료는 일반적으로 물에 잘 녹으며 섬유에 대한 흡착력이 우수하다.

46 다음 중 색온도가 가장 낮은 것은?

① 일출, 일몰 시의 태양
② 구름 낀 하늘
③ 정오의 태양
④ 맑은 하늘

47 금속감이 없는 솔리드그레이와 알루미늄 판상입자가 섞인 도장된 메탈릭 실버의 광택을 측정하기 위한 가장 좋은 방법은?

① 시료면의 변각 광도분포 조사
② 시료면의 경면 광택도 조사
③ 시료면의 대비 광택도 조사
④ 시료면의 선명도 광택도 조사

 ① 변각 광도분포 : 광원의 위치과 시료 면에 대한 입사각을 고정하여 수광기의 회전각과 빛을 받는 향의 관계를 나타내는 것
② 경면 광택도 : 유리면을 기준으로 측정하는 방법
③ 대비 광택도 : 두 개의 다른 조건에서 측정한 반산 광속과 비교하여 나타내는 방법
④ 선명도 광택도 : 소재에 도형을 비추어 비춰진 도형에 모양의 선명도로 광택을 측정하는 방법

48 실내 공간의 조도(lx) 권장기준으로 틀린 것은?

① 주택 부엌 : 200~300
② 학교 도서실 : 500~1,500
③ 사무실 비상계단 : 200~300
④ 주택 거실 : 100~150

49 측정이 간편하고 구조가 간단하여 비교적 저렴한 장비로서 현장에서의 색채관리, 이동형 색채계 등으로 많이 활용되는 색채계는?

① 분광식 색채계
② 필터식 색채계
③ 여과식 색채계
④ 회전분할 색채계

50 디지털 컬러프린팅에 대한 설명으로 맞지 않는 것은?

① CMYK를 기준으로 코딩한다.
② 하프토닝 방식으로 인쇄한다.
③ 병치혼색과 감법혼색이 복합적으로 이루어진 인쇄방식이다.
④ 모니터(RGB)의 색역과 일치한다.

51 표면색의 색 맞춤에 쓰이는 자연의 주광은?

① 표준광원 C
② 중심시
③ 북창주광
④ 자극역

52 디지털색채와 관계가 가장 먼 것은?

① RGB
② 아날로그(Analogue)
③ 비트(Bit)
④ 바이트(Byte)

53 모든 분야에서 가장 일반적으로 물체의 색을 나타내는데 사용되는 표색계는?

① L*a*b* 표색계
② Hunter Lab 표색계
③ (x, y) 색도계
④ XYZ 표색계

54 플라스틱 소재에 대한 설명으로 틀린 것은?

① 일반적으로 가열에 의한 성질에 따라 종류가 분류된다.
② 광택이 좋고 착색이 가능하여 고운 색채를 낼 수 있다.
③ 투명도가 높아 유리와 같은 용도로 사용할 수 있다.
④ 굴절률이 유리보다 높아서 반사가 크다.

55 측색장치로 색채를 측정했을 때 반드시 표기해야 할 사항이 아닌 것은?

① 측색의 기준 표준광
② 색채계의 분광분해능
③ 표준관측자 시야
④ 조명 및 측정 방법

56 색 측정용 분광광도계의 기본 구성요소가 아닌 것은?

① 광 원
② 빛을 분광시키는 장치
③ 컬러매칭 삼중 필터
④ 신호처리장치

57 조색에 대한 설명으로 틀린 것은?

① 효과적인 재현을 위해서는 표준표본을 3회 이상 반복 측색하여 정확하게 파악해야 한다.
② 재현하려는 소재의 특성을 파악해야 한다.
③ 베이스의 종류 및 성분은 색채 재현에 영향을 미치지 않는다.
④ 염료의 경우에는 염료만으로 색채를 평가할 수 없고 직물에 염색된 상태로 평가한다.

58 육안조색 시의 기준 조색 광원은?

① D_{45}
② D_{55}
③ D_{65}
④ D_{75}

59 두 견본 A, B를 측정한 결과가 다음과 같을 때 색차(ΔE)는 얼마인가?

A : $L^* = 53$, $a^* = 7$, $b^* = 2$
B : $L^* = 51$, $a^* = 8$, $b^* = 4$

① 9.0
② 6.0
③ 3.0
④ 1.0

 해설
$$\sqrt{(53-51)^2+(7-8)^2+(2-4)^2}$$
$$= \sqrt{(2)^2+(-1)^2+(-2)^2}$$
$$= \sqrt{4+1+4}$$
$$= \sqrt{9}$$
$$= 3.0$$

60 색채 영상의 입력에 활용되는 디바이스인 디지털 카메라, 스캐너 등의 가장 기본이 되는 요소는?

① CCD(Charge Coupled Device)
② CRT(Cathode Ray Tube)
③ LCD(Liquid Crystal Display)
④ DTP(Desk Top Publishing)

해설
② CRT(Cathode Ray Tube) : 브라운관이 대표적이고 전자빔을 이용하여 RGB센서를 출력시켜 이미지를 만드는 방법
③ LCD(Liquid Crystal Display) : 액정디스플레이라고 하며, 동력전압이 낮아 에너지효율이 좋고 휴대용으로 사용이 가능
④ DTP(Desk Top Publishing) : 출판물을 컴퓨터와 주변기기만을 이용하여 문자, 도형, 그래픽 사진 등의 자료들을 편집하여 저렴하고 신속하게 제작할 수 있는 시스템

제4과목 색채지각의 이해

61 프리즘으로 빛을 분광시키는 것은 빛의 어떤 성질을 이용한 것인가?

① 반 사
② 투 과
③ 굴 절
④ 흡 수

62 두 개 이상의 색광이나 색료를 서로 혼합하여 다른 색채감각을 일으키는 것은?

① 색의 동화
② 색의 잔상
③ 색의 현시
④ 색의 혼합

해설
① 색의 동화 : 두 색을 인접 배색했을 때 서로의 영향으로 실제보다 인접 색과 가까운 것처럼 지각되는 현상을 말한다.
② 색의 잔상 : 눈에 색자극을 없앤 뒤에도 남은 색감각을 말하며, 이러한 현상은 부의 잔상과 정의 잔상으로 나타난다.
③ 색의 현시 : 어떤 색채가 매체, 주변 색, 광원, 조도 등이 서로 다른 환경에서 관찰될 때 다르게 보이는 현상을 말한다.

63 병원이나 역 대합실의 배색 중 지루함을 줄일 수 있는 색 계열은?

① 빨강계열
② 청색계열
③ 회색계열
④ 흰색계열

64 색채의 지각과 감정효과에 대한 설명으로 틀린 것은?

① 고명도가 저명도에 비하여 가볍게 느껴진다.
② 고채도가 저채도에 비하여 강한 느낌을 준다.
③ 난색계열은 한색계열에 비하여 단단한 느낌을 준다.
④ 고명도가 저명도에 비하여 부드러운 느낌을 준다.

65 베졸드 브뤼케 현상에 대한 설명으로 옳은 것은?

① 흰색 배경에 검은색 격자무늬로서 격자의 교차점에 흰색 점이 지각되는 현상

② 색자극의 순도가 달라지면 지각되
는 색의 밝기가 변하는 현상

③ 색자극의 밝기가 달라지면 그 색상
이 다르게 보이는 현상

④ 파장이 같아도 색의 순도가 변함에
따라 그 색상이 변화하는 현상

66 사람이 많은 곳에서 공연하는 가수의
의상색을 결정할 때 특히 고려되어야
할 색의 성질은?

① 명시성
② 주목성
③ 수축성
④ 온도감

67 점을 찍어가며 그림을 그렸던 인상주
의 점묘파 화가들은 색의 어떤 혼합을
이용하였는가?

① 병치혼합
② 가산혼합
③ 감산혼합
④ 회전혼합

68 다음 중 가장 강한 색상대비를 보이는
예는?

① 청록 – 노랑
② 주황 – 빨강
③ 빨강 – 청록
④ 노랑 – 주황

69 잔상에 대한 다음의 설명 중 틀린 것
은?

① 원래의 감각과 같은 질의 밝기나
색상을 가질 때를 양성 잔상이라
한다.

② 원래의 감각과 반대의 밝기 또는
색상을 가질 때를 음성 잔상이라
한다.

③ 양성 잔상은 원래의 자극과 같아서
다음에 오는 자극을 더 강하게 할
수 있다.

④ 음성 잔상은 동화 현상과 관련이
있다.

70 좁은 바닥을 더 넓어 보이도록 색을
조정하려 한다. 다음 중 가장 적합한
색은?

① 청록색
② 노란색
③ 진한 회색
④ 파란색

해설 좁은 바닥이 넓어 보이기 위해선 채도와 명도가
높은 색이 팽창되어 보인다. 따뜻한 색보다 차가운
색이 수축되어 보이고, 밝은 명도감은 팽창되어
보이며, 명도는 수축되어 보인다.

71 간상체와 추상체의 파장별 민감도 곡
선이 다른 이유는?

① 흡수 스펙트럼의 차이
② 반응 시간의 차이
③ 세포 수의 차이
④ 순응 민감도의 차이

72 다음 중 특성이 다른 하나는?

① 동화현상
② 대비현상
③ 베졸드효과
④ 줄눈효과

73 무대에서는 두 개 이상의 색광을 동일 지점에 겹쳐 비춰 줌으로써 혼합색을 만들어낸다. 이러한 혼색방법은 다음 중 어디에 속하는가?

① 순차혼색　② 병치혼색
③ 동시혼색　④ 회전혼색

74 빨간색에 흰색을 섞으면 그 비율에 따라 진분홍, 분홍, 연분홍으로 변화하게 되는데 이런 경우 삼속성 중 처음의 빨간색에 비해 떨어지는 것은 무엇인가?

① 명 도　② 채 도
③ 색 상　④ 광 도

75 영 · 헬름홀츠(Hermann von Helmhotz)의 3원색설이 아닌 것은?

① 3원색설의 세 개의 기본색은 빛의 혼합인 3원색과 동일하다.
② 색의 잔상효과와 대비이론의 근거가 되는 학설이다.
③ 노랑은 빨강과 초록의 수용기가 동등하게 자극되었을 때 지각된다는 학설이다.

④ 세 종류의 시신경세포가 세 개의 기본색에 대응함으로써 색채지각이 일어난다는 학설이다.

 ② 색의 잔상효과와 대비이론의 근거가 되는 학설은 헤링의 반대색설에 관한 내용으로 괴테의 4원색설을 바탕으로 빨강-녹색, 노랑-파랑이 대립적으로 작용한다는 이론을 주장하였다. 이 이론은 색채지각의 대립과정이론이라고 하는데, 후에 외측슬상핵과 대뇌에 존재하는 대립세포들이 발견되면서 지지되었다.

76 색상 대비가 가장 잘 일어나는 경우는?

① 1차색끼리의 대비
② 2차색끼리의 대비
③ 3차색끼리의 대비
④ 2차색과 3차색의 대비

77 빨간색에 대한 잔상이 녹색이고, 녹색에 대한 잔상은 빨간색이며, 노란색과 파란색 사이에도 상응하는 결과가 관찰된다는 현상학적 사실에 근거하여 색채지각의 이론을 제안한 사람은?

① 헤 링　② 헬름홀츠
③ 드발로　④ 먼 셀

78 가법혼색에 관한 설명이 옳은 것은?

① 파랑과 녹색을 합하면 자주가 된다.
② 녹색과 빨강을 합하면 노랑이 된다.
③ 빨강과 파랑을 합하면 보라가 된다.
④ 3원색을 모두 합하면 검정이 된다.

 가법혼색은 빛의 혼합으로 기본 3원색은 빨강, 녹색, 파랑이다. 혼합하면 더욱더 밝아지고, 맑아지므로 가산혼합이라고도 한다.
① 파랑과 녹색을 합하면 사이안이 된다.
③ 빨강과 파랑을 합하면 마젠타가 된다.
④ 3원색을 모두 합하면 흰색이 된다.

79 주목성에 대한 설명 중 틀린 것은?

① 명시도가 높은 색은 주목성도 높다.
② 주목성은 고채도, 난색계의 색이 높다.
③ 주목성은 색의 배경과 관계가 있다.
④ 물체색이 얼마나 잘 보이는가를 나타내는 정도이다.

80 여러 가지 파장의 빛이 고르게 섞여있을 때 지각되는 색은?

① 녹 색 ② 파 랑
③ 검 정 ④ 백 색

제**5**과목 **색채체계의 이해**

81 NCS 색체계의 설명으로 옳은 것은?

① Netherland의 Color System이다.
② 심리적인 비율척도를 사용해 색지각량을 나타냈다.
③ 기본 6색은 적, 녹, 청, 황, 백, 자색이다.
④ 인간의 색감과는 많은 차이가 있어 물리적 색표로 제작되었다.

해설 ① 스웨덴의 Scandinavian Color Institus에서 체계화한 Natural Color System이다.
③ 기본 6색은 Yellow, Red, Blue, Green, White, Black이다.
④ 인간이 색을 지각할 때 어떻게 보는가에 기초한 시스템으로 심리적인 지각비율의 혼합비로 표현된다. 하양(W)+검정(S)+순색(C)=100이라는 개념을 기본으로 한다.

82 음양오행의 방위 색이 틀린 것은?

① 흑 – 북방
② 청 – 동방
③ 황 – 남방
④ 백 – 서방

83 CIE L*C*h 색공간에서 노랑의 색상 값은?

① h=0° ② h=90°
③ h=180° ④ h=270°

84 CIE 색체계에 관한 설명 중 틀린 것은?

① 스펙트럼의 4가지 기본색을 사용한다.
② 3원색광으로 모든 색을 표시한다.
③ XYZ 색체계라고도 불린다.
④ 말발굽 모양의 색도도로 표시된다.

 ① 빛의 3원색인 Red, Green, Blue를 사용한다.
CIE 색체계
국제조명위원회가 채용한 물리적 측정법에 바탕을 둔 색체계로 빛에 의해 일어나는 흥분과 같은 양의 흥분을 일으키는 3원색과 그 혼합비율로 모든 색을 나타내도록 한 체계이다.

85 ISCC-NIST 색명법에 관한 설명 중 틀린 것은?

① 미국색채협의회(ISCC)에 의해서 1939년에 고안된 관용색 이름 체계이다.

② 한국의 KS를 제정하는데 영향을 주었다.

③ 먼셀 색표집을 기준으로 하여 정한 것이다.

④ 무채색축의 명도단계를 5개로 나누고 있다.

 ① 미국색채협의회(ISCC)에 의해서 1939년에 고안된 일반색명(계통색명)인 색이름 사전이다. 일반색명은 색의 3속성이나 일정한 계통에 따라 분류하고 적절한 언어로 표현한 호칭을 말한다.
- 먼셀의 색입체를 267블록으로 구분하여 다섯 개의 명도 단계와 일곱 가지의 색상을 나타내는 기본색과 세 가지 보조색으로 색이름을 부르며, Greenish Gray처럼 그들을 수식하는 형용사로 사용한다.
- 관용색명은 옛날부터 내려오는 관습적 색명으로 생활하면서 익숙해진 동 · 식물, 광물, 음식 등의 이름을 인용한 색명을 말한다.

86 표준 색체계가 갖추어야 할 조건이 아닌 것은?

① 특수 안료를 이용한 재현 가능성

② 색채 간의 지각적 등보성

③ 색채 속성배열의 과학적 근거

④ 색채 표기의 국제 기호화

87 물체표면의 상대적인 명암에 관한 색의 속성을 나타내는 것으로 묶인 것은?

① Hue, Value, Chroma

② Value, Neutral, Gray Scale

③ Hue, Value, Gray Scale

④ Value, Neutral, Chroma

88 오스트발트 색체계에서 7ga, 7ic, 7le, 7ng의 공통된 속성은?

① 동흑계열　② 동백계열

③ 동순계열　④ 등가색환계열

89 Munsell은 무채색 축을 기준으로 한 자신의 색입체를 무엇이라 하였는가?

① Color Tree

② Color Solid

③ Color Body

④ Color Triangle

90 톤인톤(Tone in Tone) 배색이란?

① 유사색상이나 다른 색상의 톤을 통일한 것이다.

② 색상차는 적게 하고 명도와 톤의 차는 크게 배색한 것이다.

③ 톤의 차이가 확연한 그러데이션도 배색의 한 예이다.

④ 밝은 베이지와 어두운 브라운의 배색이 그 예이다.

85 ① 86 ① 87 ② 88 ③ 89 ① 90 ①　 정답

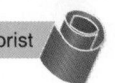

91 오스트발트 표색계의 색입체를 구성하는 기본 색상의 수는?

① 10
② 18
③ 24
④ 40

92 비렌의 색삼각형을 구성하는 7개의 기본범주에 해당하지 않는 것은?

① TINT
② GRAY
③ ACCENT
④ SHADE

 비렌의 색삼각형을 구성하는 7개의 기본범주
Tone, White, Black, Gray, Color, Tint, Shade
파버 비렌의 조화론
색삼각형이라는 개념도를 통해 조화론이 필요하다고 주장하였다. 색삼각형의 동일 선상에 위치한 색상들은 어느 방향으로 연결되더라도 그 색들 간에는 관련된 시각적 요소가 포함되어 있기 때문에 서로 조화롭다는 것이다.

93 한국산업표준의 계통색 "밝은 빨강"에 해당되는 관용색명은?

① 카 민
② 장미색
③ 홍 색
④ 주 색

94 그림은 먼셀 색체계를 나타낸 것이다. (가), (나), (다)에 해당하는 속성이 순서대로 옳게 제시된 것은?

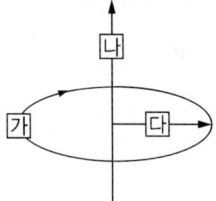

① 색상, 채도, 명도
② 명도, 채도, 색상
③ 채도, 명도, 색상
④ 색상, 명도, 채도

95 제품 색채계획의 배색에 관한 사항 중 틀린 것은?

① 색채 이미지는 단색보다는 배색 시에 더욱 뚜렷하게 전달된다.
② 비콜로 배색, 트리콜로 배색은 강한 대비를 이용한 방법이다.
③ 색채계획에서 제품과 시장, 소비자의 특성을 고려한 배색이 중요하다.
④ 주조색이 결정되고 배색을 할 때는 디자이너의 감성이 제품 특성보다 중요하다.

96 일본색채디자인연구소에 의해 개발된 색채 의미전달을 위한 언어적 표현과 시각 이미지에 의한 색채 분류를 위해 체계화한 방법의 이름은?

① 이미지 스케일
② 이미지 매핑
③ 컬러 팔레트
④ 세그먼트 맵

97 CIE L*a*b*에 대한 설명으로 옳은 것은?

① 지각적으로 균등한 간격을 가진 색공간 표색방법이다.
② 밝기를 나타내는 L*축의 중심에 가까울수록 채도가 높아진다.
③ a*값이 +이면 노랑, −이면 파란빛이 강해진다.
④ 기후, 환경 등에 영향을 받아 항상 같은 색을 유지하기 힘든 단점이 있다.

98 먼셀 색입체의 수직 단면도에서 볼 수 없는 것은?

① 다양한 색상환
② 다양한 명도
③ 다양한 채도
④ 보색 색상면

99 색의 3속성에 대한 색입체로 오메가 공간을 설정한 색채조화론은?

① 문·스펜서의 색채조화론
② 파버 비렌의 색채조화론
③ 저드의 색채조화론
④ 루드의 색채조화론

100 NCS색표기 "S3020−Y90R"에 대한 해석으로 옳은 것은?

① 대상색에서 유채색도가 50%의 비율
② 대상색에서 검은색도가 30%의 비율
③ 대상색에서 하얀색도가 20%의 비율
④ 유채색도에서 노랑은 90%, 빨강은 10%의 비율

2015년

제 1 회

컬러리스트기사

기출문제

제 1 과목 **색채심리 · 마케팅**

01 다음의 () 안에 들어갈 단어를 순서대로 가장 알맞게 나열한 것은?

> 색채 선호에 있어서 ()가 미치는 영향은 크며, 일조량이 많은 지역은 일반적으로 ()색을 즐기고 일조량이 적은 지역에서는 ()색을 선호한다.

① 지역정서, 장파장, 단파장
② 지역정서, 단파장, 장파장
③ 기후, 장파장, 단파장
④ 기후, 단파장, 장파장

02 색채 선호 경향에 관한 설명이 틀린 것은?

① 일반적으로 성인의 선호색이 파랑이라고 하지만 성별 또는 연령별 집단에 따라서 다른 특성을 보이기도 한다.
② 동양, 아프리카 문화권은 서구와는 다른 감각적 변수에 의한 색채 신호가 있다.

③ 색에 대한 일반적인 선호 경향과 특정 제품에 대한 선호색은 다르다.
④ 아동기는 단파장의 특정 색에 편중하여 선호한다.

해설 ④ 아동기는 장파장의 색상을 선호하며, 점점 단파장의 색상을 좋아하게 된다.
연령별 색채 선호
연령이 낮을수록 원색 계열과 밝은 톤을 선호한다. 어린이는 고명도의 색, 유채색, 단순한 원색을 좋아하고 성인이 되면서 단파장의 파랑, 녹색을 점차 좋아하게 된다.
• 아이들의 색채 선호 : 노랑 → 흰색 → 빨강 → 주황 → 파랑 → 녹색 → 보라의 순
• 성인들의 색채 선호 : 파랑 → 빨강 → 녹색 → 흰색 → 보라 → 주황 → 노랑의 순

03 마케팅에서 시장 세분화의 기준 중 인구 통계학적 속성과 관련이 없는 것은?

① 소비자 계층을 묘사하는 데 효과적인 정보 제공
② 시장을 세분화할 수 있는 정보 제공
③ 물가 지수 정보 제공
④ 소비자 라이프스타일 정보 제공

04 컬러마케팅 전략에 대한 설명이 틀린 것은?

① 시장세분화 방법은 인구학적, 지리적, 사회문화적, 행동 분석적 변수에 의한 세분화로 구분된다.
② 시장세분화 조건으로는 측정가능성, 접근가능성, 실질성, 경쟁성 등을 고려하여야 한다.
③ 브랜드의 색채마케팅 목적은 차별화를 통해 긍정적인 이미지를 형성하는 것이다.
④ 시대적 상황이나 환경에 특별히 영향을 받지 않는다.

05 색의 상징적 의미에 대한 연결이 옳은 것은?

① 비탄 – 빨강
② 미움 – 주황
③ 부활 – 파랑
④ 생명 – 녹색

06 제품수명주기를 옳게 나열한 것은?

① 성장기 → 도입기 → 성숙기 → 쇠퇴기
② 도입기 → 성숙기 → 성장기 → 쇠퇴기
③ 성숙기 → 도입기 → 성장기 → 쇠퇴기
④ 도입기 → 성장기 → 성숙기 → 쇠퇴기

07 마케팅 믹스에 대한 설명이 가장 옳은 것은?

① 기업이 시장에서 자극요소로 활용할 수 있는 모든 수단을 활용하는 것이다.
② 주로 제품의 판매와 촉진이라는 개념으로, 유통 이후를 말한다.
③ 재화의 유통이라는 전통적 개념의 마케팅이다.
④ 기업이 모든 소비자를 대상으로 대량생산, 대량분배를 하는 것이다.

- 마케팅 믹스란 기업이 목표시장에서 원하는만큼의 제품 판매 결과를 얻기 위해 제어 가능한 요소들을 종합적으로 사용하는 것을 뜻한다.
- 마케팅을 위한 구성 요소에는 4P 즉, 가격(Price), 유통(Place), 제품(Product), 촉진(Promotion)으로 구성되어 있다.

08 SD법(Semantic Differential Method)에 대한 설명이 틀린 것은?

① 조사대상의 요소를 나타내는 형용사를 반대의 의미를 갖는 형용사와 쌍을 이루도록 하여, 이들 형용사 쌍을 카테고리 척도에 의해 여러 사람이 평가한다.
② 미묘한 밝기의 차이와 같은 감각 지각 레벨에서 대상의 얼마 안 되는 차이를 측정하는 것도 가능하다.
③ 분석에 의해 만들어지는 이미지 프로필은 각 평가 대상마다 각각의 평정 척도에 대한 평가 평균치를 구해서 그 값을 선으로 연결한 것이다.
④ 대상의 종류가 변하면 그 인상을 평가하는 데 적합한 척도도 달라진다.

09 다음은 주로 무엇에 관한 효과인가?

> – 인간의 생활과 근무 분위기를 쾌적하게 만들 수 있다.
> – 기분이 좋아진다.
> – 눈의 긴장, 피로를 줄인다.
> – 사고나 재해를 감소시키고 능률이 향상된다.
> – 관리가 경제적이다.

① 색채혼색
② 색채심리
③ 색채대비
④ 색채조절

10 소비자 행동에 영향을 미치는 요인 중 심리적 요인에 속하는 것은?

① 동기, 지각, 학습
② 문화, 하위문화, 사회계층
③ 라이프스타일, 나이, 직업
④ 가족, 준거집단, 대면집단

해설 심리적 요인
지각(Perception), 학습(Learning), 동기유발(Motive), 신념과 태도(Attitude)는 상황에 따라 심리와 지각상태에 영향을 받는다.
② 환경적 요인
③ 개인적 요인
④ 사회적 요인

11 색의 온도감에 대한 설명 중 틀린 것은?

① 고명도의 무채색은 따뜻하게 느껴진다.
② 단파장의 색은 차갑게 느껴진다.

③ 장파장의 색은 따뜻하게 느껴진다.
④ 명도보다 색상에 의한 효과가 크다.

12 소비자 행동의 의사결정 과정에 영향을 미치는 변수를 개인/사회/상황변수로 나눌 때 다음 중 상황변수에 포함되는 것은?

① 구매 장소, 시간, 목적
② 문화, 준거집단, 가족
③ 문제인식, 탐색, 평가
④ 동기, 가치관, 생활 유형

13 색채 마케팅 전략을 수립하는 데 있어서 생활유형(Life Style)이 대두된 이유가 아닌 것은?

① 물적 충실, 경제적 효용의 중시
② 소비자 마케팅에서 생활자 마케팅으로의 전환
③ 기업과 소비자 간의 커뮤니케이션 장애제거의 필요성
④ 새로운 시장 세분화(Market Segmentation) 기준으로서의 생활유형이 필요

해설 생활유형은 소비자의 가치관을 반영하므로 소비자행동을 결정하는 중요한 지표가 된다. 소비자의 생활유형은 그 특성에 따라 특정문화나 집단의 생활양식을 표현하는 구성요소와 관계가 깊다.

14 색채 조절을 이용한 색채 계획의 설명으로 틀린 것은?

① 따뜻한 느낌을 주는 색은 다가오는 듯 크게 보인다.

② 거실이나 호텔의 휴게실과 같이 시간이 비교적 더디게 가는 편이 더 유쾌하게 느껴질 수 있는 공간에 난색을 적용한다.

③ 빨간 조명 아래서는 물건이 더 가볍게 느껴진다.

④ 실내의 환경색 중 천장을 가장 밝게 하는 것이 안정감을 준다.

15 군집(Cluster) 표본추출 과정에 대한 설명이 아닌 것은?

① 모집단을 모두 포괄하는 목록을 가지고 체계적으로 선정해야 한다.

② 모집단을 하위 집단으로 구획하여 하위 집단을 뽑는다.

③ 잠정적 소비계층을 찾기 위해서는 전국적인 소비자 모두가 모집단이 된다.

④ 편의가 없는 조사가 되기 위해서는 표본을 무작위로 뽑아야 한다.

16 SD법의 첫 고안자인 오스굿은 요인분석을 통해 의미 공간의 대표적인 구성요인을 밝혀냈다. 다음 중 그 요인이 아닌 것은?

① 평가요인　② 역능요인
③ 활동요인　④ 심리요인

17 색채의 선호에 대한 설명 중 틀린 것은?

① 서구문화권의 영향을 받는 대부분의 국가에서는 성인의 절반 이상이 청색을 가장 선호하는 색으로 꼽는다.

② 색채 선호는 인성, 문화 등의 요인이 혼합되어 나타나므로 민족마다 상이한 선호경향을 보인다.

③ 제품의 특성에 따라 선호되는 색채는 고정된 것이 아니라, 재료의 개발 및 디자인 유행에 따라 변화된다.

④ 자동차의 색채는 지역환경, 빛의 강약, 자연환경 등에 따라 지역마다 비슷한 선호경향을 보이며, 차의 크기와는 큰 관련성을 보이지 않는다.

18 마케팅에 관한 옳은 정의는?

① 산업제품을 대량 생산하는 것

② 자기 회사 제품의 실태를 파악하는 것

③ 산업제품을 디자인하고 제작하는 과정

④ 산업제품이 생산자에서 소비자에게 전달되는 모든 과정

19 20대 대학생을 타깃으로 하는 음료수의 패키지 디자인을 위한 색채조사방법으로 적절하지 않은 것은?

① 개발하려는 신제품에 대한 명료화
② 제품 소비자의 연령 및 사회 문화적 배경에 대한 탐색
③ 조사자의 편의에 의한 표본 집단의 선정
④ 제품 소비자 모집단에 대한 명확한 이해

20 눈의 긴장과 피로를 줄여주고 사고나 재해를 감소시켜 주는 데 적합한 색은?

① 산호색
② 감청색
③ 밝은 톤의 노랑
④ 부드러운 톤의 녹색

제**2**과목 **색채디자인**

21 시각디자인의 커뮤니케이션 기능과 종류가 잘못 연결된 것은?

① 지시적 기능 – 화살표, 교통표지
② 설득적 기능 – 애니메이션, 포스터
③ 상징적 기능 – 일러스트레이션, 패턴
④ 기록적 기능 – 신문광고, 심벌마크

22 벽화, 수퍼그래픽, 미디어 아트 등은 공공매체디자인 중 어디에 속하는가?

① 옥외광고매체
② 환경연출매체
③ 행정기능매체
④ 지시/유도기능매체

23 다음 중 환경디자인 영역과 가장 거리가 먼 분야는?

① 도시디자인
② 건축디자인
③ 조경디자인
④ 이벤트디자인

24 보기에서 설명하는 제품의 색채디자인은 제품의 수명 주기 중 어느 단계에 해당하는 것인가?

"A사가 출시한 핑크색 제품으로 인해 기존의 파란색 제품들과 차별화된 빨강, 주황색 제품들이 속속 출시되어 다양한 색채의 제품들로 진열대가 채워지고 있다."

① 도입기
② 성장기
③ 성숙기
④ 쇠퇴기

25 환경디자인에 있어 경관에 대한 설명 중 틀린 것은?

① 경관은 원경-중경-근경으로 나누어진다.

② 경관디자인에 있어서 전체보다는 각 부분별 특성을 살리는 것이 중요하다.

③ 경관은 시각적, 공간적 연속성으로 파악해야 한다.

④ 경관디자인을 통해 지역적 특성을 살릴 수 있다.

 ② 경관디자인에 있어서 기능적인 측면과 심미적인 측면을 고려하여 주변 환경과 조화를 이루는 색채계획이 중요하다.
① 원경 : 멀리 보이는 경치, 중경 : 개별건축물색을 인식 가능한 거리, 근경 : 건축물에 에워싸인 정도의 거리

환경디자인
• 환경디자인은 우리에게 심리적, 시각적, 공감각적 효과를 수반하게 된다.
• 환경은 인간이 살아가는 삶의 장이기 때문에 유기론적이며 통합적인 디자인의 개념으로 받아들여야 하며, 모든 세분된 디자인 영역들은 환경과 통합되는 것이어야 한다.

26 색채 효과를 높이기 위한 판매장의 조명 계획으로 바람직하지 않은 것은?

① 전체적으로 편안한 느낌을 주는 밝은색으로 처리하여 여유 있게 상품을 관찰할 수 있도록 한다.

② 안경점, 책방 등은 약간 밝은 조명으로 하고, 레스토랑이나 카페는 적당히 낮은 조명이 효과적이다.

③ 강렬한 단일 광원을 써서 빛을 집중시키는 것이 여러 개의 작은 광원으로 나누어 분산시키는 것보다 효과적이다.

④ 거울이나 스테인리스 등의 시설물로부터 생기는 반사광이 고객의 눈을 부시게 하지 않도록 조명각도를 조절한다.

27 색채계획의 단계에 대한 설명 중 틀린 것은?

① 조사 : 색채 조사자의 풍부한 생활경험을 바탕으로 조사하고 분석한다.

② 기본 계획 : 색채의 전체적인 콘셉트를 수립하고 방향을 설정한다.

③ 실시계획 : 기본 계획에서 정해진 식의 사용방안과 변화와 통일에 대한 구체적인 색채 좌표와 생산 처방을 한다.

④ 시공 감리 : 기본 계획부터 실시단계까지가 잘 표현되었는지를 반드시 현장에서 검사해야 한다.

 ① 조사 : 시장조사, 소비자조사를 통해 자료조사 및 분석을 해야 한다.

28 다음 중 메이크업 색채계획 중 틀린 것은?

① 눈이 커 보이는 아이 메이크업을 원한다면 한 가지 컬러를 정하고 비슷한 톤의 다른 컬러를 그러데이션 하는 것이 무난하다.

② 활동적이고 경쾌한 이미지를 표현하려면 선명하고 밝은 원색 컬러를 사용한다.

25 ② 26 ③ 27 ① 28 ④ **정답**

③ 동일 톤의 배색은 침착하고 일관성 있는 통일된 이미지를 준다.

④ 얼굴을 작고 입체적으로 보이기 위해서는 얼굴에 전체적으로 같은 색감과 질감을 사용한다.

29 패션디자인의 유행색에 대한 설명으로 틀린 것은?

① 유행색이 제시되는 시점과 실제 소비자들이 착용하는 시기는 차이가 있다.

② 패션 유행색 변화는 계절에 의한 영향이 가장 크다.

③ 패션 유행색은 다른 분야에 비해 비교적 느리게 변한다.

④ 패션제품 제작과정상 보통 2년정도 앞서 유행색이 예측된다.

30 유행색의 색채계획에 대한 설명으로 틀린 것은?

① 과거에서 현재까지의 유행색 사이클을 조사한다.

② 현재 시장에서 주요 군을 이루고 있는 색과 각 색의 분포도를 조사한다.

③ 전문기관의 데이터베이스를 중심으로 임의의 색을 설정하여 색의 경향을 결정한다.

④ 컬러 코디네이션(Color Coordina-tion)을 통해 결정된 색과 함께 색의 이미지를 통일화시킨다.

31 인간생활의 질적 수준을 향상시키기 위하여 실시하는 색채디자인에서 조형요소의 전체적인 조화와 아름다움을 추구하는 것의 목적은?

① 독창성

② 심미성

③ 경제성

④ 문화성

32 디자인이란 용어는 라틴어 Designare에서 유래하였다. 디자인의 핵심적인 의미를 가리키는 이 라틴어의 뜻은?

① 계획하다.

② 색칠하다.

③ 추구하다.

④ 완성하다.

33 디자인 요소에 관한 설명으로 틀린 것은?

① 기하학의 도형과 같은 이념적인 형은 그 자체만으로 조형이 될 수 있다.

② 넓은 광장 한 가운데 있는 작은 분수나 기념탑 같은 것은 점적(點的) 요소라 할 수 있다.

③ 선은 길이와 방향과 형태를 가지고 있으며, 두 점을 연결시켜 준다.

④ 파르테논 신전의 수직 기둥은 선적(線的) 요소라 할 수 있다.

34 다음 중 신속하고 안전하게 대상을 인식하는 데 있어 색채가 기여하는 특성이 아닌 것은?

① 시인성
② 주목성
③ 식별성
④ 개별성

④ 개별성 : 사물이나 사람 또는 어떤 상황이나 현상이 각각 따로 지니고 있는 특성
① 시인성 : 대상이 보이기 쉬운 정도를 말한다. 색의 3속성 중에서 배경과 대상의 명도차이가 클수록 멀리서도 잘 보이게 되고, 명도차가 있으면서 색상 차이가 크고, 채도차이가 있으면 시인성이 더 높다.
② 주목성 : 유목성이라고도 하며 색이 사람의 눈길을 끄는 힘을 말한다. 저명도보다 고명도의 색, 저채도보다 고채도의 색, 무채색보다 유채색이 주목성이 높다.
③ 식별성 : 대상이 갖는 정보를 효과적으로 나타내기 위해 색채를 이용하여 구분되도록 조정하는 성질을 말한다.

35 디자인에 있어 대칭의 특성이 아닌 것은?

① 정돈하기 쉬운 기본적인 스타일이다.
② 통일감이 있는 균형을 얻을 수 있다.
③ 정지적이고 전통적인 효과를 얻는 데 적합하다.
④ 좌우를 부분조절함으로써 동세를 나타낸다.

36 19세기의 '산업 없는 생활은 죄악이고, 미술 없는 산업은 야만이다'라는 심미적 이상주의 사상에 뿌리를 둔 사조는?

① 미술공예운동
② 독일공작연맹
③ 아르누보
④ 구성주의

① 미술공예운동 : 윌리엄모리스가 주축이 된 수공예 중심의 미술운동이다.
② 독일공작연맹(DWB) : 헤르먼 무테지우스를 중심으로 미술과 산업의 협력에 의해 공업 제품의 질을 높이고 규격화를 적으로 결성하였다. 단순한 공예 운동이나 건축 운동이 아니라 결집된 형태의 운동을 전개함으로써 디자인의 근대화를 추구하였다.
③ 아르누보 : 19C 말에서 20C 초에 일어났던 양식 운동으로 새로운 예술(Nouveau)로 정의되며 심미주의적이고 장식적인 경향의 미술로 정의된다. 자연물의 유기적인 형태를 빌려 주로 곡선을 사용한다.
④ 구성주의 : 러시아 혁명기의 대표적인 아방가르드 운동의 하나로서 1920~1930년대에 러시아에서 일어난 추상주의 예술운동이다.
예술가는 근대산업의 재료와 기계를 사용하는 기술자이어야 한다고 주장하고 기계적 또는 기하학적인 형태를 중시하여 역학적인 미를 창조하고자 하였다.

37 "형태는 기능을 따른다"라고 기능미를 주장한 사람은?

① 윌리엄 모리스
② 월터 그로피우스
③ 루이스 설리번
④ 모홀리 나기

38 바우하우스의 교육이념과 철학에 대한 설명이 틀린 것은?

① 예술가의 가치 있는 도구로서 기계를 적극적으로 활용하였다.

② 공방교육을 통해 미적조형과 제작기술을 동시에 가르쳤다.

③ 제품의 대량생산을 위해 굿 디자인(Good Design)의 개념을 설정하였다.

④ 디자인과 미술을 분리하기 위해 교육자로서의 예술가들을 배제하였다.

39 도형과 바탕의 반전에 관한 설명 중 바탕이 되기 쉬운 영역의 예에 해당하는 것은?

① 기울어진 방향보다 수직, 수평으로 된 영역

② 비대칭 영역보다 대칭형을 가진 영역

③ 위로부터 내려오는 형보다 아래로부터 올라가는 형의 영역

④ 폭이 일정한 영역보다 폭이 불규칙한 영역

40 디자인의 원리로만 짝지어진 것은?

① 반복(Repetition), 조화(Harmony)

② 명암(Value), 대비(Contrast)

③ 통일(Unity), 색채(Color)

④ 크기(Size), 형(Shape)

제**3**과목　색채관리

41 색채 소재에 대한 설명 중 틀린 것은?

① 염료를 사용할수록 가시광선의 흡수율은 떨어진다.

② 염료로서의 역할을 하기 위해서는 외부의 빛에 안정되어야 한다.

③ 가공하지 않은 상태에서의 무명천은 소색(브라운 빛의 노란색)을 띤다.

④ 합성안료로 색을 낼 때는 입자의 크기가 중요하므로 크기를 조절한다.

42 육안조색 시 필요한 사항이 아닌 것은?

① 조색 시 기준광임을 명기한다.

② 광택이 변하는 조색의 경우 광택기를 필요로 한다.

③ 결과의 검사는 3인 이상이 같이 하는 것이 좋다.

④ 자연광을 가급적 이용한다.

43 사물이나 이미지를 디지털 정보로 바꿔주는 입력 장치가 아닌 것은?

① 디지털 캠코더

② 디지털 카메라

③ LED 모니터

④ 스캐너

44 CCM의 특성으로 볼 수 없는 것은?

① 스펙트럼 데이터를 이용하므로 아이소머리즘을 실현할 수 있다.
② 컬러런트의 양을 조절하므로 조색에 걸리는 시간을 단축할 수 있다.
③ 최소량의 컬러런트를 사용하여 조색하므로 원가가 절감된다.
④ CCM에서 조색된 처방은 여러 소재에 동일하게 적용할 수 있다.

45 산업 현장에서 자주 사용하는 축색기의 백색 기준물로 알맞은 것은?

① 백색 세라믹 타일
② 알루미늄 판
③ 압축 우드락
④ 두꺼운 흰색 종이

46 반사색에 대한 조명과 측정의 기하학적 기준(Geometry) 중, 45도의 원주형(환형) 광원으로 조명하고 수직으로 측정하는 조명과 측색 조건을 올바르게 표기한 것은?

① (45a : 0)
② (0 : 45x)
③ (45x : 0)
④ (45 : 0)

47 태양은 자연광원으로 하루 동안 일출, 정오, 일몰을 거치면서 다른 색온도를 갖는다. 다음 중 가장 색온도가 높은 경우는?

① 아침 여명
② 한낮의 태양
③ 맑은 하늘
④ 저녁노을

해설
③ 맑은 하늘 : 12,000K(주광색)
① 아침 여명 : 2,000K(적색)
② 한낮의 태양 : 5,000K(백색)
④ 저녁노을 : 2,000~3,000K

K	3000	4000	5000	5500	6000	7000	8000	10000

1500~1900 촛불
2000~3000 일출, 일몰
3000~3500 텅스텐 전구
4000 가정용 전구

5500 정오의 태양광
5700 여름철 직사광(한낮)
6300 청명한 날씨의 정오햇빛
7000 흐린날의 하늘, 주광색 형광등, 수은램프

10000~20000
맑은날 북쪽하늘 빛

48 육안조색 시 사용하는 기준표준광원의 색온도는?

① 2,856K
② 4,874K
③ 6,504K
④ 6,774K

49 천연염료로만 구성된 것은?

① 동물염료, 광물염료, 식물염료
② 광물염료, 합성염료, 식용염료
③ 식물염료, 형광염료, 식용염료
④ 홍화염료, 치자염료, 반응성염료

44 ④ 45 ① 46 ① 47 ③ 48 ③ 49 ① **정답**

50 RGB 시스템에 관한 설명이 틀린 것은?

① RGB 세 요소의 값이 모두 255인 경우 검은색이 된다.

② RGB 각각 8비트 색채인 경우 0~255까지 값의 256 단계를 갖는다.

③ 각각 세 개의 컬러가 별도로 작용하여 색을 표현하는 방법이다.

④ 디지털 색채 시스템 중 가장 안정적이며 널리 쓰인다.

 ① RGB 세 요소의 값이 모두 255인 경우 흰색이 된다. RGB 시스템은 가법혼색 방법으로 색광을 혼합해 이루어지므로 2차색은 원색보다 밝아지게 된다.
RGB 시스템 : 정육면체 공간 내에서 모든 색채들이 정의되는 체계이다. 빛의 원리로 컬러를 구현하는 장치에서 사용된다. 세 가지 기본컬러인 Red, Green, Blue를 혼합하여 우리가 볼 수 있는 모든 컬러를 재생하는 것으로 3가지 색을 100%씩 섞으면 White가 되고 3가지 색 모두 0%면 Black이 된다. 최대 1,677만 가지의 색을 만들어 낸다.

51 조건등색(메타리즘 : Metamerism)에 관한 설명으로 틀린 것은?

① 분광 반사율이 다르면서 같은 색 자극을 일으키는 현상인 조건등색(Metamerism)을 가르킨다.

② 광원의 차이 또는 관측자의 차이에 따라 등색으로 보이거나, 다른색으로 보이는 조건등색(Metamerism)으로 구분된다.

③ 조건등색 지수는 기준광에서 같은 색인 메타머가 피시형광에서 일으키는 색차로 주어지는데, 이 때 사용되는 색차식은 CIE94 색차식을 사용한다.

④ 컴퓨터 자동배색은 분광반사율을 일치시키는 메타머리즘 매칭이 가능하다.

52 프린터에서 사용하는 계조 표현 방법은?

① 하프톤(Half Tone)

② 컬러매칭(Color Matching)

③ 칼리브레이션(Calibration)

④ 영상처리(Image Processing)

53 염료에 대한 설명 중 틀린 것은?

① 염료는 천연염료와 인공염료로 나눌 수 있다.

② 염료분자는 직물에 흡착되어야 한다.

③ 염료는 외부의 빛에 대하여 안정해야 한다.

④ 직접염료는 셀룰로스 섬유 및 단백질 섬유에 염색되지 않는다.

54 기기로 측색을 한 후 색채 측정결과에 반드시 첨부해야 할 사항이 아닌 것은?

① 측정일의 온/습도

② 색채측정 방식

③ 표준광의 종류

④ 표준관측자

55 표준광원에 대한 설명 중 틀린 것은?

① 인공광이 자연광의 분광분포와 일치
하는 정도를 연색성지수라고 한다.

② 모든 광원은 연색성의 지수가 높을
수록 색을 많이 보여주는 광원이다.

③ 프로젝터의 경우 백열 광원을 슬라
이드 투사판의 경우 형광 광원을 이
용한다.

④ 광원에 따라 같았던 색도 다르게 보
이는 것은 두 색의 분광 반사도의
차이에서 비롯된다.

56 측색 방법 중 삼자극치 수광방식에 대
한 설명이 틀린 것은?

① 세 개의 필터와 광검출기로 구성
된다.

② 필터와 센서가 일체화되어 X, Y,
Z 자극치를 읽어 낸다.

③ 여러 광원과 시야에 대한 X, Y, Z
값을 읽어낸다.

④ 색차계라고도 하며, 간단히 색채를
비교할 때 사용한다.

해설 ③은 분광식 색채계(분광광도계)에 대한 설명이다.
• 삼자극치 측정법(= 필터식 색채계, 광전색차계)
: 색필터와 광측정기로 삼자극치(CIE XTZ)값을
직접 측정하는 것을 말한다. 이 경우 각 필터의
분광투과율과 수광기의 분광감도를 조합한 종
합분광감도가 CIE 등색함수에 일치해야 하는
조건이 따르는데 이를 루터의 조건이라 한다.
색채를 생산(대량생산)하는 현장에서 색채분석
과 색품질을 관리하는 데 용이하다.

※ 루터의 조건 : 색채계의 총합 분광 감도를 CIE에
서 정한 함수 또는 그것의 1차 변환에 의해
얻어지는 3가지 함수(X, Y, Z)에 비례하게 하는
조건
• 분광식 색채계(분광광도계) : 정밀한 색채의 측
정 장치로 사용되는 측색기를 말하고, 시료의
분광반사율을 측정하여 색채를 계산하므로 다
양한 광원과 시야의 색채 값을 동시산출이 가능
하다.

57 색에 대한 설명으로 틀린 것은?

① 색의 3속성으로 표시되는 시각에
의해 인식되는 물체의 반사 특성

② 색의 3속성으로 표시되는 시각에
의해 인식되는 빛 자체의 분광 특성

③ 색의 3속성으로 표시되는 시각의
원인이 되는 색자극의 분광 특성

④ 색의 3속성으로 표시되는 시각에
의해 인식되는 조도의 체계와 이에
따른 시각의 특성

58 색채의 영역은 여러 가지 여건에 의하
여 상당한 제약을 받는다. 아래 그림
에 대한 설명으로 틀린 것은?

① 분광궤적은 단색광들에 의하여 최대
한으로 구현되는 색채의 영역이다.

② MacAdam의 영역은 중간 명도(L*
50)에서 색채의 이론상 한계는 감
소한다.

③ Pointer의 영역은 실제로 존재하는
색료에 의하여 중명도의 색역은 감
소한다.

④ 고명도나 저명도로 내려갈 경우 색
역은 다소 확장된다.

59 디바이스 종속 색체계(Device Depen
–dent Color System)는?

① CIE XYZ 색체계, LUV 색체계,
CMYK 색체계

② LUV 색체계, CIE XYZ 색체계,
ISO 색체계

③ RGB 색체계, HSV 색체계, HLS 색
체계

④ CIE RGB 색체계, CIE XYZ 색체
계, CIE LAB 색체계, ISO 색체계

해설 디바이스 종속 색체계(Device Dependent Color
System) : 디바이스에 의해 데이터를 수치화하게
되는데 어떤 측정 장비들에만 사용되는 색공간을
말한다.
• RGB 색체계 : 가법혼색 방법에 의해 정육면체의
공간 내에서 모든 색채들이 정의되는 체계
• HSV 색체계 : 먼셀의 기본색상인 색상(H), 명도
(V), 채도(C)를 중심으로 선택, H모드는 CIE의
L*c*h*로 표현
• HLS 색체계 : HSV와 비슷하나, V 대신에 밝기
(lightness) 성분이 들어간다.
• CMY 색체계 : 감법혼색의 원리에 의해 정육면체
공간 내에서 모든 색채들이 정의된다. 이 CMY
색채계는 두 종류의 감법원색을 혼합하면 하나
의 가법원색을 생성한다.

60 CIE 1,960 UCS 색도 그림 위에서 완
전 방사체 궤적에 직교하는 직선 또는
이것을 다른 적당한 색도 그림 위에
변환시킨 것은?

① 방사 휘도율

② 입체각 반사율

③ 등색온도선

④ V(入) 곡선

제**4**과목 **색채지각론**

61 파란색 옷 위에 달려 있는 남색 리본
이 보라색 옷 위에 달려 있는 남색 리
본보다 붉게 보이는 현상은?

① 색상대비 ② 명도대비

③ 채도대비 ④ 연변대비

62 색의 경연감에 대한 설명 중 옳은 것
은?

① 채도의 영향을 가장 적게 받는다.

② 색상의 영향을 가장 많이 받는다.

③ 대비가 강한 배색은 딱딱하게 느껴
진다.

④ 한색계는 부드럽게 느껴진다.

해설 경연감 : 색채가 주는 딱딱하거나 부드러운 느낌을
말한다. 색의 경연감은 색의 3속성 중 채도의 영향
을 가장 크게 받고, 명도에 의해서도 영향을 많이
받는다. 채도가 높은 색은 딱딱한 느낌, 채도가
낮은 색은 부드러운 느낌이다. 또한 난색(따뜻한
색) 계통은 부드러워 보이고 평온하고 안정된 기분
을 주며, 한색(차가운색) 계통은 딱딱한 느낌으로
긴장감을 준다.

63 다음 중 무거운 작업도구를 사용하는 작업장에서 심리적으로 가볍게 느끼도록 하는 색으로 가장 효과적인 것은?

① 고명도, 고채도인 한색계열의 색
② 저명도, 고채도인 난색계열의 색
③ 저명도, 저채도인 한색계열의 색
④ 고명도, 저채도인 난색계열의 색

64 가법혼합의 결과에 관한 설명 중 틀린 것은?

① 파랑과 녹색의 혼합 결과는 사이안(C)이다.
② 녹색과 빨강의 혼합 결과는 노랑(Y)이다.
③ 파랑과 빨강의 혼합 결과는 마젠타(M)이다.
④ 파랑과 녹색과 노랑의 혼합은 백색(W)이다.

65 복도를 깊어 보이게 하려면 다음 중에서 어떤 색을 쓰는 것이 좋을까?

① 따뜻한 색
② 차가운 색
③ 명도가 높은 색
④ 채도가 높은 색

66 빨강과 청록 체크무늬의 스카프에서 볼 수 있는 색의 대비 현상과 동일한 사례로 옳은 것은?

① 남색 치마에 노란색 저고리
② 주황색 셔츠에 초록색 조끼
③ 자주색 치마에 연두색 셔츠
④ 보라색 치마에 귤색 블라우스

67 다음 중 명시도가 가장 낮은 것은?

① 빨강 바탕 위의 초록
② 검정 바탕 위의 노랑
③ 흰색 바탕 위의 노랑
④ 노랑 바탕 위의 초록

68 전자기파의 존재를 이론적으로 유도하여 그 속도가 광속도와 일치한다는 사실을 발견하면서 빛의 전자기파설을 확립한 학자는?

① 맥스웰 ② 아인슈타인
③ 맥키콜 ④ 뉴 턴

69 색의 3속성을 일으키는 색의 3요소가 아닌 것은?

① 주파장 ② 포화도
③ 반사율 ④ 연색성

70 컬러인쇄를 자세히 들여다보면 작은 망점으로 이루어진 것이 보인다. 이 망점 인쇄의 원리에 대한 설명 중 옳은 것은?

① 망점의 색은 노랑, 사이안, 마젠타로 되어 있다.
② 색이 겹쳐진 부분은 가법혼색의 원리가 적용된다.
③ 일부 나열된 색에는 병치혼색의 원리가 적용된다.
④ 인쇄된 형태의 어두운 부분을 안정시키기 위하여 빨강, 녹색, 파랑을 사용한다.

71 색채를 인지하는 인간의 눈 구조 및 메카니즘에 대한 설명이 옳은 것은?

① 빛 에너지가 전기화학적인 에너지로 변환되는 부분은 망막이다.
② 빛은 각막-수정체-유리체-동공-망막의 순서로 전달된다.
③ 망막의 맹점은 광수용기가 다발적으로 존재하므로 대상을 구분하는 지점이 된다.
④ 인간의 홍채에 있는 광수용기는 간상체와 추상체로 대별된다.

 ② 빛은 각막-안구앞방-동공-홍채-수정체-망막-시신경의 순서로 전달된다.
③ 망막의 맹점은 빛을 구분하는 시세포가 없으며, 시신경 다발 때문에 상이 맺혀도 인식하지 못한다. 광수용기는 색상을 판단한다.
④ 홍채는 평활근 근육이 수축·이완되어 동공의 크기를 만들어내게 되고, 카메라의 조리개에 해당하는 기관을 말한다. 추상체는 망막의 중심부에 모여 있으며 색상을 구별하는 시세포를 말하며, 간상체는 망막의 외곽에 넓게 분포해 있으면서 명암을 구별하는 시세포를 말한다.

72 다음 색채의 감정효과 중 리프만 효과 (Liebmann's Effect)와 관련이 높은 것은?

① 경연감
② 온도감
③ 명시성
④ 주목성

 리프만 효과(Liebmann's Effect)
두 색의 경계가 불분명하거나 모호하게 보이는 현상으로 이는 명도대비에서 색상의 차이가 있어도 명도가 비슷하여 뚜렷하지 않게 보이는 동화현상이다.
① 경연감 : 색채가 주는 딱딱하거나 부드러운 느낌을 말한다. 색의 경연감은 색의 3속성 중 채도의 영향을 가장 크게 받고, 명도에 의해서도 영향을 많이 받는다.
② 온도감 : 색이 차고 따뜻한 느낌의 지각차이로 변화가 오는 것, 색의 3속성 중 색상의 영향을 가장 크게 받는다. 난색은 주로 따뜻하게 보이는 색이고, 한색은 주로 차갑게 보이는 색이다.
④ 주목성 : 유목성이라고도 하며 색이 사람의 눈길을 끄는 힘, 채도가 높은 난색계의 색이 높은 주목성을 갖는다. 저명도보다 고명도의 색, 저채도보다 고채도의 색, 무채색보다 유채색이 주목성이 높다.

73 다음 중 가법혼색 원리에 의한 것이 아닌 것은?

① 무대조명
② 컬러인쇄 원색 분해 과정
③ 컬러 모니터
④ 컬러 사진

74 가법혼색에 대한 설명으로 틀린 것은?

① CIE 색체계는 3색의 자극으로 혼합 비율을 일정한 규정으로 정하는 가법혼색의 원리를 적용하고 있다.
② 가법혼색은 혼색할수록 명도가 높아진다.
③ 색료의 3원색 혹은 인쇄 잉크의 3원색이라 한다.
④ 가법혼색은 영/헬름홀츠에 의한 3원색설에 입각한 것이다.

 ③은 감법혼색에 대한 설명으로 감법혼색의 3원색은 Cyan, Magenta, Yellow이다. 가법혼색의 3원색은 빛의 혼합으로 Red, Green, Blue가 기본색이다.
가법혼색의 종류
• 동시가법혼색 : 2종류 이상의 색자극이 망막의 같은 곳에 동시에 입사하여 생기는 색자극의 혼합을 말한다.
• 계시가법혼색 : 2종류 이상의 색자극이 망막의 같은 곳에 급속히 교대로 입사하여 생기는 색자극의 혼합을 말한다.
• 병치가법혼색 : 2종류 이상의 색자극이 망막의 같은 곳에 구별할 수 없을 정도로 작은점으로 입사하여 생기는 색자극의 혼합을 말한다.

75 다음 중 인체나 물속, 공기층 등에 깊숙이 침투하기 가장 어려운 파장역의 색은?

① 노 랑
② 보 라
③ 빨 강
④ 녹 색

76 색의 혼합에 관한 설명 중 틀린 것은?

① 감산혼합의 2차색은 가산혼합의 1차색과 같은 색상이다.
② 가산혼합의 2차색은 감산혼합의 1차색과 같은 색상이다.
③ 감산혼합의 2차색은 가산혼합의 1차색보다 순도가 높다.
④ 가산혼합의 2차색은 1차색보다 밝아진다.

77 추상체에 관한 설명 중 옳은 것은?

① 맹점에 집중 분포한다.
② 유채색을 지각할 수 있다.
③ 움직임의 감각에 주로 관여한다.
④ 어두운 곳에서 주로 작용한다.

78 빛의 스펙트럼 분포는 다르지만 지각적으로는 동일한 색으로 보이는 자극을 무엇이라고 하는가?

① 이성체 ② 단성체
③ 보 색 ④ 대립색

79 잔상에 대한 설명 중 틀린 것은?

① 양성잔상과 음성잔상으로 구분된다.
② 원래의 감각과 같은 질의 밝기나 색상을 가질 때 양성잔상이라고 부른다.

③ 원래의 감각과 반대의 밝기나 색상을 가질 때 음성잔상이라고 부른다.

④ 양성잔상은 원래 색상과 보색관계에 있는 색으로 나타낸다.

80 먼셀 색상환을 기준으로 두 색을 배색하였다. 온도감의 차이가 많이 나는 배색은?

① 5R 4/12 - 5Y 8/10

② 5R 8/10 - 5Y 4/6

③ 5R 4/12 - 5B 5/8

④ 5BG 5/6 - 5B 5/8

제5과목 **색채체계론**

81 셰브럴의 색채 조화론에 대한 설명이 틀린 것은?

① 색상환에 의한 정성적 색채 조화론이다.

② 여러 가지 색들 가운데 한 가지 색이 주조를 이루면 조화된다.

③ 두 색이 부조화일 때 그 사이에 흰색이나 검정을 더하면 조화된다.

④ 명도가 비슷한 인접색상을 동시에 배색하면 조화된다.

82 NCS 색체계의 표기법에서 S2030-B70G에 대한 설명이 옳은 것은?

① 2030은 20% 백색과 30% 검은색도를 가진 색이다.

② B70G는 70%의 녹색이 지각되는 파랑이다.

③ 2030은 20% 백색과 30% 유채색도를 가진 색이다.

④ B70G는 70%의 파랑이 지각되는 녹색이다.

 ①, ③ 2030은 20% 검은색과 30% 순색량의 색도를 가진 색이다. 앞머리의 S는 NCS 색견본 두 번째 판(Second Edition)을 의미한다. B70G는 색상의 기호이다. 뉘앙스(=톤의 개념)는 20% 검은색도와 30%의 순색도를 의미한다. 이를 W(하양)+S(검정)+C(순색)=100 공식에 맞춰 계산하면, 흰색도는 50%가 된다.

83 먼셀 색체계에 대한 설명으로 틀린 것은?

① 먼셀 밸류(Value)의 번호가 클수록 명도가 낮다.

② 먼셀 크로마(Chroma)가 높은 색은 5R, 5Y이다.

③ 먼셀 밸류(Value)는 표면색의 밝기에 관해서만 사용한다.

④ 먼셀 휴(Hue)의 주요색상은 R, Y, G, B, P이다.

84 P, C, C, S 색체계의 톤 기호 "d14"의 색은?

① 탁한 청록색

② 탁한 주황색

③ 연한 청록색

④ 연한 주황색

85 색채조화에 대한 설명이 틀린 것은?

① 색 자체와 함께 그 채색된 범위의 상대적 크기에 좌우된다.

② 체계화된 색공간에서 규칙성을 가진 색은 조화된다.

③ 배색에 일정한 질서와 법칙을 확립하는 것이다.

④ 색채조화에는 유일한 규칙이 있으므로 그 범위를 넘지 않아야 한다.

86 색채 표준을 위한 조건이 아닌 것은?

① 색채 표기의 국제 기호화

② 색채 간의 지각적 등보성

③ 색채 속성 배열의 과학적 근거

④ 특수 안료에 의한 색채재현

87 색채조화론에 관한 설명 중 틀린 것은?

① 루드는 색상의 자연연쇄의 원리에 근거하여 배색하면 조화한다는 내추럴 하모니를 제안하였다.

② 저드는 1955년 과거 색채조화에 관한 이론을 조사 및 정리하여 4종류의 색채조화 원리를 발표하였다.

③ 이텐의 색채조화론 중 분열보색(Split Complementary)은 색상환에서 보색관계에 위치하는 색을 사용한 배색이다.

④ 셰브럴은 1839년에 "색의 동시대비법칙"이라는 책을 출간하였으며 유사와 대조의 조화로 분류하여 조화론을 논했다.

 ③ 이텐의 색채조화론 중 분열보색(Split Comple-mentary)은 색상환에서 인접 보색을 주로 사용한 배색이다. 이는 보색의 양쪽 가까운 색으로 배색하면 조화를 이룬다.

요하네스 이텐(Johannes Itten)의 조화론
자신의 12색상환을 기본으로 2색 배색, 분열배색, 3색 배색, 4색 배색, 5색 배색, 6색 배색 등의 조화를 전개하였다.

• 2색 배색(Dyads) : 색구의 중점으로 정반대의 위치에 있는 2색의 보색관계의 배색을 말한다.

• 3색 배색(Triads) : 12색상환에서 정삼각형의 정점에 해당하는 3색의 배색은 조화롭다. 또한 2색의 관계에서 한 가지의 근접보색 2색의 조화 또한 3색 조화에 해당한다.

• 4색 배색(Tetrads) : 12색 생환에서 정사각형의 정점에 해당하는 4색과 서로 보색인 두 쌍의 배색은 조화롭다.

• 5색 배색(Pantads) : 5각형에 위치한 5색과 3색 조화에 흰색과 검은색을 더한 배색은 조화롭다.

• 6색 배색(Hexads) : 12색상환에 내접하는 정육각형의 정점에 해당하는 6색과 함께, 4색 조화에 흰색과 검은색을 더한 배색은 조화롭다.

88 보기의 ()에 적합한 내용은?

> 오스트발트 색입체는 () 모양이고, 수직으로 자르면 ()을 볼 수 있다.

① 원뿔형 – 등색상면

② 원뿔형 – 등명도면

③ 복원추 – 등색상면

④ 복원추 – 등명도면

89 KS 일반색명에서 색이름 수식형인 분홍빛과 함께 사용되는 기준 색이름으로 짝지어진 것은?

① 하양, 보라
② 하양, 회색
③ 회색, 노랑
④ 노랑, 보라

90 CIE 색체계의 특성이 아닌 것은?

① 표준광원이 매우 중요한 비중을 가진다.
② 3자극치를 투사하는 것이다.
③ RGB를 기본으로 출발하였다.
④ 헤링의 반대색설과 관련이 있다.

 ④ 헤링의 반대색설과 관련있는 색체계는 NCS 표색계이다. 헤링의 반대색설은 괴테의 4원색설을 바탕으로 빨강-녹색, 노랑-파랑이 대립적으로 작용한다는 이론을 주장하였다.
CIE 색체계
국제조명위원회가 채용한 물리적 측정법에 바탕을 둔 표색법으로, 시신경이 어떤 빛에 의해 일어나는 흥분과 같은 양의 흥분을 일으키는 3원색(R, G, B)과 그 혼합 비율로 모든 색을 나타내도록 한 체계이다.

91 오스트발트 시스템의 등가색환 관계로 짝지어진 것은?

① 2ge-2ie-2pe
② 5ni-5ne-5na
③ 2e-5ie-2i
④ 2ic-5ic-8ic

92 RAL SYSTEM 표기인 210 80 30에 대한 설명이 옳은 것은?

① 명도, 색상, 채도의 순으로 표기
② 색상, 명도, 채도의 순으로 표기
③ 채도, 색상, 명도의 순으로 표기
④ 색상, 채도, 명도의 순으로 표기

93 밝은 주황의 CIE L*a*b* 좌표 (L*a*b*) 값에 가장 가까운 것은?

① (30, -40, 70)
② (80, -40, 70)
③ (80, 40, 70)
④ (30, 40, 70)

94 독일공업규격으로 채용된 색체계에 대한 설명으로 옳은 것은?

① 검은색도, 유채색도는 흰색도와 함께 뉘앙스(Nuance)가 된다.
② 색상(T), 포화도(S), 암도(D)로 표현된다.
③ L*은 명도, a*와 b*는 색도좌표들을 나타낸다.
④ 색채를 X, Y, Z 세 가지 자극치의 값으로 나타내어 입체적인 색공간을 형성한다.

95 한국인과 백색에 관한 설명으로 옳은 것은?

① 조작하지 않은 있는 그대로의 색이라는 의미이다.
② 소복으로만 입었다.
③ 위엄을 표하는 관료들의 복식색이었다.
④ 유백, 난백, 화백 등은 전통개념의 백색에 포함되지 않는다.

96 색상환을 만들 때 고려할 사항이 아닌 것은?

① 세분된 색상들의 수는 기본색과 기본색 사이에 일정하게 주어야 한다.
② 일관성 있는 이름을 선정하도록 한다.
③ 색상환의 각 색상의 반대쪽에는 그 색의 보색이 있도록 한다.
④ 물체의 이름에서 유래된 색상을 기준으로 한다.

97 상용실용색표의 특징으로 틀린 것은?

① CIE 규정에 적합하다.
② 판매를 목적으로 한다.
③ 규칙성이 부족하다.
④ 현색계 색표가 대부분이다.

98 먼셀 색체계의 활용상 특성으로 틀린 것은?

① N5를 기준으로 조화의 균형점을 설정한다.
② 문 스펜서의 색채조화론에 영향을 주었다.
③ 지각적 등보 단위는 색상 2.5, 명도 1, 채도 2이다.
④ 먼셀 체계의 검사조건은 D_{65}광원이다.

99 그림은 오스트발트의 체계 배열 중 어떤 기준의 배열인가?

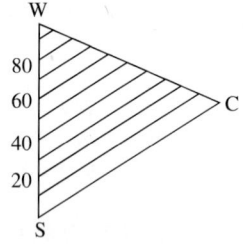

① 등흑색계열
② 등백색계열
③ 등순색계열
④ 등색상계열

 ② 등백색계열 : 이상적인 흑색과 이상적인 Color의 사선과 평행선상에 있는 색으로 백색량이 모두 같은 색의 계열을 말한다.
① 등흑색계열 : 이상적인 White와 이상적인 Color의 사선과 평행선상에 있는 색으로 흑색량이 모두 같은 색의 계열을 말한다.
③ 등순색계열 : 등색상 삼각형에서 화이트와 블랙의 평행선상에 있는 색으로 순색량이 모두 같은 색의 계열을 말한다.
④ 등색상계열 : 링스타라고 부르고 무채색 중심으로 하여 백색량과 흑색량이 같은 28개의 등가색환 계열을 말한다.

오스트발트의 색체계는 '조화는 질서와 같다'라는 생각을 바탕으로 주로 회전혼색기의 색채 분할면적을 달리하여 색을 혼합한 체계이다. 오스트발트의 등색상 삼각형이라고 불리는 세 가지 기본 구조인 정삼각형의 좌표로 표기하며 여기서 색의 변화는 "감각량은 자극량의 대수에 비례한다"고 하는 페흐너의 법칙을 적용하여 감각의 고른 간격을 얻고 있다.

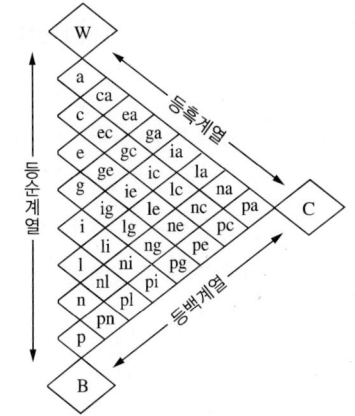

오스트발트 색입체와 등색상 삼각형의 기호

100 오스트발트 색체계 기호 "2ec"에 대한 설명으로 옳은 것은?

① 흰색 양=100-(e+c)

② 검은색 양=2+e+c

③ 색상은 2Y, 흰색 양은 e, 검은색 양은 c이다.

④ 색상은 2Y, 검은색 양은 e, 흰색 양은 c이다.

제**1**과목 **색채심리 · 마케팅**

01 소비자가 구매 후 자신의 선택에 대하여 불안감을 느끼는 것은?

① 상표 충성도
② 인지 부조화
③ 내적 탐색
④ 외적 탐색

02 소비자 행동에 영향을 미치는 사회적 요인 중 하나로 개인의 태도나 의견, 가치관에 영향을 미치는 집단을 무엇이라고 하는가?

① 거주집단
② 준거집단
③ 동료집단
④ 희구집단

> **해설** 사회적 요인은 가족에서부터 회사 등 집단의 특성에 영향을 받는다. 준거집단은 한 가지 목적을 가지고 모이는 회원집단 등 비교적 크게 자신의 의사나 행동에 영향을 미치는 집단이다.
> 소비자 행동에 영향을 미치는 요인
> • 외적 · 환경적 결정요인 : 문화, 사회계층, 준거집단, 가족
> • 심리적 · 개인적 결정요인 : 지각, 학습, 동기유발, 신념과 태도, 나이와 생활주기, 소비자생활유형

03 색채의 공감각에 대한 설명 중 틀린 것은?

① 색채와 다른 감각 간의 교류작용으로 생기는 현상이다.
② 몬드리안은 시각과 청각의 조화를 통해 작품을 만들었다.
③ 짠맛은 회색, 흰색이 연상된다.
④ 요하네스 이텐은 색을 7음계에 연계하여 색채와 소리의 조화론을 설명하였다.

04 소비자 의사결정단계가 옳은 것은?

① 문제인식 → 대안평가 → 정보탐색 → 의사결정 → 구매 후 평가
② 문제인식 → 정보탐색 → 대안평가 → 의사결정 → 구매 후 평가
③ 정보탐색 → 문제인식 → 대안평가 → 의사결정 → 구매 후 평가
④ 정보탐색 → 문제인식 → 의사결정 → 대안평가 → 구매 후 평가

1 ② 2 ② 3 ④ 4 ② 정답

05 다음의 제시된 색 – 연상과 상징을 짝 지은 것 중에서 다른 세 가지 것과 그 연상과 상징이 다른 하나는?

① 빨강 – 사과
② 노랑 – 병아리
③ 파랑 – 바다
④ 보라 – 신비로움

06 지역색에 대한 설명으로 틀린 것은?

① 일본의 지역색은 국기에 사용된 강렬한 빨강으로 상징된다.
② 랑크로(Jean–philippe Lenclos)는 지역색을 기반으로 건축물의 색채계획을 하였다.
③ 건축물에 사용되는 색채는 지리적, 기후적 환경과 관련되어야 한다.
④ 지역색을 통해 국가의 아이덴티티를 구축한다.

07 SWOT 분석에 대한 설명이 틀린 것은?

① 4요소인 강점, 약점, 기회, 위협을 SWOT이라고 한다.
② 기업 내부 환경을 분석하여 기회와 위협요인을 찾아낸다.
③ ST전략은 강점을 살려 위협을 회피하는 경영전략이다.
④ 학자에 따라서 외부환경을 강조한다는 점에서 위협, 기회, 약점, 강점을 TOWS라 부르기도 한다.

08 색채와 문화에 대한 설명으로 틀린 것은?

① 1940년대 초반에는 군복의 영향으로 검정, 카키, 올리브 등이 사용되었다.
② 1950년대에는 전후의 심리적, 경제적 안정을 반영한 부드러운 파스텔 색조가 나타났다.
③ 특정 문화권의 특색을 이루는 연상과 상징화는 체험을 통해 이루어진다.
④ 역사적 유물과 유적에서 사용된 색채를 중심으로는 제작연대를 측정하기 어렵다.

09 자연계의 색채에 대한 설명이 틀린 것은?

① 식물의 잎이 초록색인 것은 크산토필의 영향이고 가을에 노랗게 물드는 것은 클로로필의 영향이다.
② 꽃의 대표적 색소에는 카로티노이드, 안토사이안, 플라보노이드 등이 있다.
③ 동물의 체색은 체표면 또는 체내에 분포하는 멜라닌, 카로틴 등의 색소에 의해 변화한다.
④ 나방의 유충이 대부분 초록색인 것은 카무플라주 컬러의 예라 할 수 있다.

10 색채 정보 수집을 위해 가장 쉽게 적용되는 연구 방법은?

① 패널조사법
② 현장관찰법
③ 표본조사법
④ 실험법

11 사고와 재해를 감소시키기 위한 공장의 색채로 가장 적합하지 않은 것은?

① 핸들은 주황색을 사용하여 주의를 환기시킨다.
② 기계색은 검은색을 사용하여 무게감을 준다.
③ 정밀기계공장은 차분한 환경색을 사용한다.
④ 온에서 작업하는 공장은 한색을 환경색으로 사용한다.

12 전통적 마케팅의 개념에서 중요하게 다루어지지 않았던 것은?

① 대량판매
② 이윤추구
③ 고객만족
④ 판매촉진

13 유행색의 심리적 발생요인이 아닌 것은?

① 안전 욕구
② 변화 욕구
③ 동조화 욕구
④ 개별화 욕구

14 소비자의 일반적 구매행동에서 영향을 미치는 요인이 아닌 것은?

① 문화적 특성
② 사회적 특성
③ 심리적 특성
④ 지식적 특성

15 색채 정보수집 설문지 조사를 위한 조사자 사전교육에 관한 내용과 가장 거리가 먼 것은?

① 조사의 취지와 표본 선정 방법에 대한 이해
② 조사 자료의 분석방법
③ 면접과정의 지침
④ 참가자의 응답에 영향을 주지 않도록 중립적이고 객관적인 태도 유지

16 색에 대한 좋거나 싫어하는 감정을 색채기호라 한다. 색채기호에 대한 설명 중 틀린 것은?

① 연령별 색채기호의 차이는 명도나 채도보다는 색상차이에서 더 뚜렷하다.
② 색채기호의 평가기준으로는 색채 감정, 지각적 합리성, 색채와 사물과의 관련성 등으로 평가할 수 있다.
③ 색채기호의 개인 차이는 연령, 성별, 생활환경, 경험, 학습, 성격 등 다양한 이유에서 비롯된다.

④ 저연령층에서는 색채선호가 특정 색 또는 선명한 색에 집중되지만 연령이 증가하면서 기호의 개인차가 커진다.

해설 ① 연령별 색채기호의 차이는 색상뿐만 아니라 명도와 채도, 즉 톤에 따라 선호도에도 차이가 생길 수 있다. 대체적으로 어린이는 고명도의 색, 유채색, 단순한 원색을 좋아하고 점점 단파장의 파랑과 녹색을 좋아하게 된다.
※ 색채선호도의 변화는 사회적 성숙, 지적능력의 향상을 의미한다.

17 제품의 색채계획이 필요한 이유와 가장 거리가 먼 것은?

① 제품 차별화
② 제품 정보 요소 제공
③ 색채 연상 효과 활용
④ 기억색의 이용

18 AIDMA 단계에서 광고효과가 가장 크게 나타나는 단계는?

① 행 위 ② 기 억
③ 욕 구 ④ 흥 미

해설 AIDMA(아이드마의 원칙)
• A(Attention, 주의) : 신제품의 출현으로 소비자의 주목을 끌어야 하며 제품의 우수성, 디자인, 여러 가지 서비스에 따라 결정된다.
• I(Interest, 흥미) : 타제품과의 차별화로 소비자의 흥미를 유발한다.
• D(Desire, 욕구) : 제품구입으로 인해 얻어지는 이익이나 편리함으로 제품을 구입하고자 하는 욕구가 생기는 단계이다.
• M(Memory, 기억) : 소비자의 구매의욕이 최고치에 달하는 시점, 제품의 광고나 정보 등을 기억하고 심리적 구매를 결정하는 단계이다.
• A(Action, 행위) : 소비자가 직접 구입하는 행동을 취하는 단계이다.

19 이미지조사법에서 사용되는 방법으로 반대되는 형용사 간에 척도를 만들어 피험자에게 의미 내용을 분석하는 방법을 무엇이라고 하는가?

① 표본 추출법
② 서스톤(Thurston)의 일대일 비교법
③ 순위법
④ 오스굿(C. E. Osgoods)의 SD법

20 다음의 () 안에 들어갈 용어로 적합하지 않은 하나는?

> 마케팅이란 개인이나 조직의 목표를 충족시키는 교환이 이루어지도록 (), () 및 ()를 개발하고 가격을 책정하여 이를 촉진 및 유통시키는 활동을 계획하고 실천하는 과정이다.

① 제 품 ② 이 익
③ 서비스 ④ 아이디어

제**2**과목 **색채디자인**

21 카피(Copy)의 종류 중 사진 또는 일러스트레이션의 짧은 설명문은?

① 헤드라인(Headline)
② 바디카피(Body Copy)
③ 슬로건(Slogan)
④ 캡션(Caption)

22 디자인 사조 또는 운동을 발생한 시점을 기준으로 볼 때, 시대적인 순서로 바르게 나열한 것은?

① 아르누보 – 데스틸 – 바우하우스 – 포스트모더니즘
② 아르데코 – 큐비즘 – 데스틸 – 포스트모더니즘
③ 아르누보 – 바우하우스 – 포스트모더니즘 – 아르데코
④ 아르데코 – 데스틸 – 포스트모더니즘 – 큐비즘

23 판매시설에서 판매장의 색채 계획과 배색으로 바람직하지 않은 것은?

① 고객의 시선을 모으고 진열된 상품의 색이 효과적으로 돋보이게 한다.
② 직접조명으로 빛의 대비를 크게하고 실내 주조색은 강한 명도대비의 색상을 쓴다.
③ 상품의 내용과 품질을 잘 구별할 수 있게 조명을 충분히 하고 적절한 색채를 적용한다.
④ 판매장 주요 고객의 연령과 성별을 고려하여 이들의 기호에 맞는 색상을 배치한다.

24 디자인의 조건 중 실용성 및 효용성에 속하는 것은?

① 합목적성 ② 안정성
③ 경제성 ④ 질서성

25 라틴어의 디자인(Design) 어원으로 지시, 계획하다의 의미를 가진 용어는?

① 데생(Dessin)
② 디세뇨(Disegno)
③ 플래이닝(Planning)
④ 데시나레(Designare)

26 DM의 종류에 대한 설명으로 틀린 것은?

① 팸플릿, 카탈로그, 브로슈어, 서신 등 소구대상이 명확하다.
② 집중적인 설득을 할 수 있는 광고로 소비자에게 우편이나 이메일로 전달된다.
③ 예상고객을 수집, 관리하기 어려워 주목성이 떨어질 수 있다.
④ 지역과 소구대상이 한정되어 있어 광범위한 광고가 어렵다.

27 생태학적 디자인 원리와 거리가 먼 것은?

① 환경 친화적인 디자인
② 리사이클링 디자인
③ 에너지 절약형 디자인
④ 생물학적 단일성을 강조하는 디자인

28 프로그램과 프로그램 중간에 삽입되는 형식으로 방송하는 광고는?

① 스폿(Spot)광고
② 블록(Block)광고
③ 스폰서십(Sponsorship)광고
④ 네트워크(Network)광고

 ② 블록(Block)광고 : 일정한 시간을 정해 놓고 10개 정도의 광고를 보여 주는 형식
③ 스폰서십(Sponsorship)광고 : 물자나 자원, 경비를 지원하여 프로그램을 지원하며 광고효과를 노린 것
④ 네트워크(Network)광고 : 전국에 방송망을 가지고 있는 방송본국에서 전국을 대상으로 하는 광고

29 윌리엄 모리스가 미술공예운동에서 주로 추구한 수공예의 양식은?

① 바로크
② 로마네스크
③ 고 딕
④ 로코코

 ① 바로크 : 역동적이고 남성적 미술로 어둠의 대비를 극대화시키는 데 중점을 두었다.
② 로마네스크 : 로마풍이란 뜻으로 추상적이고 문양적인 것이 특징이다. 건축의 가장 특징적인 형태는 궁륭(Vault)의 이용이며, 옆으로 확장된 아치형으로 원통형 또는 터널형 궁륭이 있다.
④ 로코코 : 장식적인 예술로서 곡선적이고 우아한 장신구들을 진열해 놓은 공간에 사용되며 호화로운 장식, 정밀한 조각 등으로 여성적, 감각적인 것이 특징이다.

30 빅터 파파넥이 주장한 디자인의 필요성을 가장 잘 설명한 것은?

① 특수한 목적을 달성하기 위한 계획적이고 의도적인 실용화
② 형태는 기능에 적합해야 한다는 기능성을 가진 디자인의 중요성
③ 재료, 도구, 공정과의 상호작용과 그 방법에 대한 중요성
④ 경제적, 심리적, 정신적, 기술적, 윤리적 지적요구에 복합된 디자인

 빅터 파파넥(Victor Papanek) : "디자인은 가장 강력한 도구이며, 그것을 통하여 인간은 다른 도구와 환경을 구체화한다"라고 하여 형태와 기능, 미적인 것과 기능적인 것에 대한 개념을 복합기능(Function Complex)에 연결시켜 설명하였다. ②는 루이스 설리번(Louis Sullivan)이 주장한 설명으로 "형태는 기능을 따른다"라고 하여 기능에 충실했을 때 현태가 아름답다는 뜻으로, 효율적 디자인과 미적 원리와 연결하였다.

31 미용디자인에서 메이크업의 표현 요소에 대한 설명이 틀린 것은?

① 형은 선과 면에 의해 표현되며, 그 중 입술라인과 아이라인 등은 선에 의한 표현이다.
② 색은 메이크업, 의상, 헤어스타일과의 조화를 통하여 개성을 부각시키고 상황에 따른 메시지를 전달하는 역할을 한다.
③ 피부를 돋보이게 하고 얼굴의 형태를 수정·보완해 주고, 입체를 부여하는 것은 질감이다.
④ 질감은 포인트 메이크업과 조화를 이루며 효과를 상승시키고 전체의 이미지에 영향을 미치게 된다.

32 디자인에 있어 색채 계획(Color Plan -ning)의 순서로 가장 적합한 것은?

① 디자인 적용 → 색채 환경 분석 → 색채 심리 분석 → 색채 전달 계획

② 색채 환경 분석 → 색채 심리 분석 → 색채 전달 계획 → 디자인 적용

③ 색채 심리 분석 → 색채 전달 계획 → 디자인 적용 → 색채 환경 분석

④ 색채 전달 계획 → 디자인 적용 → 색채 환경 분석 → 색채 심리 분석

33 디자인 원리 중 비례의 개념과 거리가 먼 것은?

① 객관적 질서와 과학적 근거를 명확하게 드러내는 구성형식이다.

② 기능과는 무관하나 미와 관련이 있어, 자연 가운데 훌륭한 미를 가지고 있는 것의 형태는 좋은 비례 양식을 가지고 있다.

③ 회화, 조각, 공예, 디자인, 건축 등에서 구성하는 모든 단위의 크기와 각 단위의 상호관계를 결정한다.

④ 구체적인 구성형식이며, 보는 사람의 감정에 직접적으로 호소하는 힘을 가지고 있다.

34 다음 중 시각디자인에 관한 내용으로 틀린 것은?

① 시각디자인의 역할은 의미전달보다는 감성적 만족을 주는 것이 가장 중요하다.

② 시각 커뮤니케이션에 있어 색채는 매우 중요한 역할을 하는 디자인 요소이다.

③ 시각디자인은 일차적으로 시각적 흥미를 불러일으킬 필요가 있다.

④ 시각디자인의 매체는 인쇄매체에서 점차 영상매체로 확대되고 있다.

35 디자인의 조형요소에 대한 설명이 틀린 것은?

① 디자인의 조형요소를 크게 나누면 형, 색, 재질감, 빛으로 분류할 수 있다.

② 형은 단순히 눈에 비쳐지는 윤곽이지만, 형태는 일정한 크기, 색채, 질감을 가진 모양이다.

③ 수학적 의미의 점과 선은 크기와 너비가 존재하지 않지만 조형적으로 점은 크기, 선은 너비가 있다.

④ 직접 지각하여 얻는 이념적인 형은 자연적 형태와 인공적 형태로 구분된다.

36 아이섀도(Eye Shadow)에 대한 설명이 옳게 짝지어진 것은?

① 하이라이트 컬러 : 돌출되어 보이도록 어두운 색상의 컬러를 사용한다.

② 베이스 컬러 : 아이섀도의 강조색상을 나타내는 부분이다.

③ 섀도 컬러 : 눈의 음영을 표현하기 위해 바르는 곳으로, 아이홀이 해당된다.

④ 언더컬러 : 눈매를 또렷하게 강조하기 위해 바르는 컬러다.

37 안티에이징을 위해 개발된 화장품 홍보 시 가장 효율적인 매체는?

① 신 문 ② 라디오
③ 옥외광고 ④ 잡 지

38 건축가 르코르뷔지에가 인체공학적 특성을 반영하여 만든 건축공간의 기준 척도로 사용된 것은?

① 황금비례 ② 모 듈
③ 인체비례 ④ 금강비례

39 단시간 내에 급속도로 생겼다가 사라지는 유행을 의미하는 것은?

① 트랜드(Trend)

② 포드(Ford)

③ 클래식(Classic)

④ 패드(Fad)

40 의상디자인의 발달과정에서 시대별로 나타난 색채사용의 특성 중 타당하지 않은 것은?

① 1900년대에는 아르누보의 부드럽고 여성적인 경향을 보이는 파스텔 색조가 유행하였다.

② 1940년대 초반에는 2차 세계대전의 영향으로 검정, 카키, 올리브의 군복의 색조가 즐겨 사용되었다.

③ 1960년대에는 팝아트의 영향으로 블루진과 자연의 색조인 파랑, 녹색이 유행하였다.

④ 1980년대에는 재패니스 룩(Japanese Look), 앤드로지너스룩(Andro-gynous Look)으로 검정, 흰색과 어두운 자연계색이 유행하였다.

해설 ③ 1960년대에는 팝아트의 영향으로 선명하고 강렬한 색조들이 사이키텔릭의 영향을 함께 받으면서 유사한 색상이지만 명도와 채도가 높은 현란한 색채로 변화하였다. 블루진과 자연의 색조인 파랑의 등장은 1970년대이다.

패션 색채의 시대별 변천 과정

• 1910년대 : 오리엔탈리즘의 영향을 받아 밝고 선명한 색조의 오렌지, 노랑, 청록색 등이 주조색으로 사용

• 1920년대 : 인공합성염료의 발달로 자유로운 색의 사용과 인공적인 색, 주관적인 사용하였으며 특히 아르데코의 경향과 함께 흑색, 원색과 금속의 광택이 등장

• 1930년대 초 : 패션과 인테리어에서 흰색이 대유행을 한 이후, 서서히 유채색이 유행하였고 어려운 경제상황을 반영한 듯 일상복에서는 녹청색, 뷰 로즈, 커피색 등이 사용

• 1940년대 : 크리스찬 디올의 뉴룩이 발표한 이후엔 핑크, 회색, 옅은 파랑 등 은은한 색채가 나타나기 시작

• 1950년대 : 전후의 심리적·경제적 안정을 반영한 부드러운 파스텔 색조 등장
• 1970년대 : 브라운과 크림색이 주요 색조로 사용된 내추럴 룩이 등장
• 1990년대 : 에콜로지 경향과 미니멀리즘의 영향으로 흰색, 카키, 검정, 베이지, 회색 등의 색채가 유행하였으며 중반 이후에는 핑크, 녹색, 파랑, 보라, 빨강 등 다양한 색이 유행

제3과목 색채관리

41 분광광도계(Spectrophotometer)로 얻을 수 있는 데이터가 아닌 것은?

① 광 택
② XYZ
③ L*a*b*
④ 분광 반사율 그래프

42 접촉식 물체색 측색장비를 이용한 측색 시 유의사항으로 옳은 것은?

① 대상이 지닌 물체의 색을 객관적으로 측정할 수 있도록 일정한 거리를 두고 측색해야 한다.
② 측색 전에는 백색, 검은색 교정판을 모두 사용하여 측색기를 교정해야 한다.
③ 대상 소재가 굴곡이 심하여 적분구 입구와 거리차가 발생하는 것은 유의할 필요가 없다.
④ 데스크탑 형태의 측색기는 반드시 표준광원 하에서 사용하여야 한다.

43 디지털 입·출력시스템에 대한 설명이 틀린 것은?

① 모션캡처 : 몸에 센서를 부착하고 그 동작을 데이터화하여 가상 캐릭터가 같은 동작으로 애니메이션 되도록 하는 장치이다.
② 3D 스캐너 : 회전하는 플랫폼 위에 대상을 올려놓고 레이저 광선으로 대상의 표면을 스캔하는 방식이다.
③ 디지털 프린터 : 고해상도로 출력하기 때문에 출력물 표면에 픽셀이 거의 보이지 않는 고화질의 출력물을 만들 수 있다.
④ OLED 디스플레이 : 백라이트와 필터를 이용하는 방식이다.

44 염료(Dye)에 대한 설명으로 바른 것은?

① 인디고는 가장 최근의 염료 중 하나로, 인디고를 인공합성하게 되면서 청바지의 색을 내는 데에 이용하게 되었다.
② 염료를 이용하여 염색하는 구체적인 방법은 피염제의 종류, 흡착력 등에 의해 정해지는 것은 아니다.
③ 직물섬유의 염색법과 종이, 피혁, 털, 금속 표면에 대한 염색법은 동일하다.
④ 효율적인 염색을 위해서는 염료가 잘 용해되어야 하고, 분말의 염료에 먼지가 없어야 한다.

45 육안검색 후 기록한 조건에서 빠진 중요한 항목은?

> ① D$_{65}$
> ② 1,000lx
> ③ 광원 부스, N7면

① 작업면의 조도
② 광원의 종류
③ 광원의 성능
④ 조명 관찰 조건

46 다음 중 분광식 색채계의 장점은?

① 측정이 간편하고 구조가 상대적으로 간단하다.
② 시료의 분광반사율을 측정하므로 다양한 광원과 시야에서의 색채값을 동시에 산출해 낼 수 있다.
③ 현장에서의 색채관리, 이동형 색체계로 많이 활용되고 있으며 비색계 (Colorimeter)라고도 불린다.
④ 백색기준물의 색좌표를 기준으로 측색하므로 오염이 적다.

해설 ①, ③은 필터식 색채계의 특징이다.
④ 백색기준물은 필터식의 경우는 백색판의 색좌표가 기준이 되고, 분광 광도계의 경우는 분광 반사율이 기준이 되므로 백색판의 분광반사율 값이 기록된 표준 백색판을 사용하며, 두 경우 모두 절대 반사율을 기준으로 측정된 값이어야 한다. 또한 변색이나 퇴색이 없어야 하며 오염이 잘 되지 않아야 한다. 그러나 오염이 되어도 쉽게 복구할 수 있어야 한다.
분광식 색채계
객관적인 색상 측정이 가능하며 광원의 변화에 따른 등색성 문제, 색료 변화에 따른 색재현의 문제점 등에 대처할 수 있다. XYZ, L*a*b*, Hinter L*a*b*, Munsell 등 다양한 표색계로 표시할 수 있다.

47 관찰 각도에 대한 설명으로 올바른 것은?

① 시야각 2도는 눈에서 50cm 거리에서 약 9cm의 물체를 보는 것을 기준으로 한다.
② CIE가 1964년에 정한 등색 함수는 시야각 10도를 기준으로 한다.
③ CIE가 1931년에 정한 등색 함수는 시야각 10도를 기준으로 한다.
④ 시야각 10도는 눈에서 50cm 거리에서 약 2cm의 물체를 보는 것을 기준으로 한다.

48 육안 조색에 관련된 설명으로 틀린 것은?

① D$_{65}$광원
② 조도 1,000lx
③ L*a*b* 값 사용
④ N9의 벽면

49 색채를 효과적으로 재현하기 위해 다른 과정보다 우선되어야 하는 것은?

① 재현하려는 표준 표본의 색채 소재 (도료, 염료 등) 특성 파악
② 재현하려는 표준 표본의 측색을 바탕으로 한 색채 정량화
③ 색채 재현을 위한 원색의 조합비율 구성
④ 색채 재현을 위해 사용하는 컬러런트의 성분 파악

50 색영역(Color Gamut)에 대한 설명으로 옳은 것은?

① 발색영역의 외곽을 구축하는 색료는 명도가 높은 원색이 된다.

② 감법혼색의 경우 채도가 높은 마젠타, 그린, 블루를 사용함으로써 장넓은 색채영역을 구축한다.

③ 감법혼색에서 주색은 특정한 파장을 효율적으로 깎아 내는 특성을 가진 색료가 된다.

④ 가법혼색의 경우 주색의 파장 영역이 좁으면 좁을수록 색역도 같이 줄어든다.

 ② 감법혼색의 경우 채도가 높은 마젠타, 사이안, 노랑을 사용함으로써 가장 넓은 색채영역을 구축한다.
④ 가법혼색의 경우 주색의 파장 영역이 좁으면 좁을수록 색역은 넓어진다.
색영역 : 색을 생성한 디바이스가 주어진 관찰조건 하에서 생성할 수 있는 색의 전 범위를 말하는 것이다. 색채 영역 넓이는 L*a*b*가 가장 넓고 그 다음 RGB, CMYK 순이다.

51 감법혼색(Subtractive Color Mixing)에서 삼원색(Primary Color)은?

① 마젠타(Magenta), 노랑(Yellow), 사이안(Cyan)

② 빨강(Red), 노랑(Yellow), 파랑(Blue)

③ 빨강(Red), 초록(Green), 파랑(Blue)

④ 마젠타(Magenta), 노랑(Yellow), 파랑(Blue)

52 다음 중 컬러런트의 설명에 대해 틀린 것은?

① 식물계 색소는 주로 염료로 사용한다.

② 용제의 종류를 변경하여 사용할 수 있다.

③ 하나의 컬러런트는 유성 또는 수성에 공통으로 사용되기도 한다.

④ 청색은 주로 어류나 파충류의 비늘 색소를 통해 얻는다.

53 광원의 색에 대한 설명으로 맞는 것은?

① 색온도란 광원색의 채도와 관련되는 값이다.

② 색온도는 Kelvin 단위로 나타낸다.

③ 주파장선은 광원색의 채도와 상관되는 값이다.

④ 녹색계열의 단색광 광원들은 색온도를 구할 수 있다.

54 황색으로 염색되는 직접염료로 9월에 열매를 채취하여 볕에 말려 사용하고, 종이나 직물의 염색 및 식용색소로도 사용되는 천연염료는?

① 치자염료

② 자초염료

③ 오배자염료

④ 홍화염료

55 열가소성 플라스틱에 대한 설명으로 틀린 것은?

① 열을 가하면 연화되어 유동성을 갖는다.

② 열을 가하면 화학적 변화가 일어나지 않고 냉각하면 원래 상태로 돌아간다.

③ 열을 다시 가해도 형태가 변하지않는 수지로 섬유강화 플라스틱을 제조한다.

④ 가소성이 크고 열변형 가공성이 용이하며 자유로운 형태로 성형이 가능하다.

해설 ③은 열경화성 플라스틱에 대한 설명이다. 열경화성 플라스틱의 종류에는 에폭시 수지, 아미노 수지, 페놀 수지, 폴리에스테르 수지 등이 있다.
섬유강화 플라스틱(Fiber Reinforced Plastics, FRP) : 유리 섬유 등을 플라스틱 안에 넣어 강화재(强化材)로 혼합하여 기계적 강도와 내열성을 좋게 한 플라스틱이다.
플라스틱의 특성
가소성 물질이라는 의미로, 가열·가압 또는 이 두 가지에 의해서 성형이 가능한 재료 또는 이런 재료를 사용한 수지제품을 말한다. 대량생산이 용이하고 가격이 저렴하고 가벼운 특성으로 많은 제품의 재료로 사용되고 있다. 1868년 미국에서 상아로 된 당구공의 대용품으로 발명한 셀룰로이드가 최초의 플라스틱인데, 열가소성과 열경화성으로 크게 구분된다.

56 안료를 도료에 사용할 때 표면을 덮어 보이지 않게 하는 성질을 무엇이라 하는가?

① 은폐성 ② 근접성
③ 침투성 ④ 착색성

57 만약 이전에 스캔해두었던 이미지에 픽셀을 추가시켜 해상도를 증가시켜야 하는 작업을 해야 할 경우가 생겼다면, 활용할 수 있는 리샘플링 방법 중 가장 정확하고 시간이 많이 드는 방법은 다음 중 어떤 방법인가?

① 니어리스트 네이버 보간법(Nearest Neighbor)

② 바이리니어 보간법(Bilinear)

③ 바이큐빅 보간법(Bicublic)

④ 슈퍼샘플링(Super Sampling)

해설 ① 니어리스트 네이버 보간법(Nearest Neighbor) : 출력 화소로 생성된 주소에 가장 가까운 원시 화소를 출력 화소로 할당하는 원리이다. 이 방법은 가장 간단하며, 처리속도가 매우 빠르지만 가장 인접한 이웃 화소를 추출한다는 자체가 영상을 바뀌게 하는 커다란 요소가 된다는 단점을 가지고 있다.
② 바이리니어 보간법(Bilinear) : 2중 선형 보간법이라고도 하며 사각형의 네 끝점의 값만 알고 있을 경우, 사각형 내부의 임의의 위치에서의 값을 알아내는 데 사용되는 계산법이다.
④ 슈퍼샘플링(Super Sampling) : 아날로그 시그널 범위를 최종 디지털 시그널에 필요한 단계보다 광범위하게 양자화하거나 차단하는 것으로 디지털 카메라에서 슈퍼샘플링을 하면 어두운 톤이 확장되어 섀도의 디테일이 향상된다.

58 맥아담의 편차 타원을 정량화하기 위해서 프릴레, 맥아담, 치커링에 의해 만들어진 색차는?

① CMC(2 : 1)

② FMC-2

③ BFD(1 : c)

④ CIE94

59 RGB 이미지를 프린트하기 위해 RGB 잉크젯 프린터의 ICC 프로파일을 사용할 때 다음 중 맞는 설명은?

① RGB 이미지는 프린트를 위하여 반드시 먼저 CMYK로 변환되어야 한다.
② RGB 이미지를 프린터 프로파일로 변환하면 중간에 CIELAB 색공간을 거치게 된다.
③ 정확한 변환을 위해서 포토샵 등의 이미지 편집 프로그램에서와 프린터 드라이버에서 별도로 한 번씩 변환하여야 한다.
④ 포토샵에서 색변환을 위해 사용하는 메뉴는 '프로파일 할당(Assign Profile)'이다.

60 조색을 위한 수학식을 이용한 컬러모델(수학 모델) 중 잘못 설명된 것은?

① 수학식을 이용한 컬러모델을 이용하면, 계산을 통해 쉽게 초기 레시피를 예측하는 것이 가능하여 조색의 정확도를 높일 수 있다.
② 수학 모델 중 색의 혼합과정을 설명하는 물리적, 화학적 법칙을 수식화하는 방법은 색의 혼합방법에 상관없이 동일한 수학 모델을 적용한다.
③ 수학 모델 중에는 샘플을 제작하기 위해 필요한 색료 조합과 각 조합으로 만들어진 샘플의 측정된 색값과의 관계를 가장 잘 설명하는 수식을 통계 기술을 이용하여 개발하는 방법이 있다.

④ 수학 모델 중에는 색료 조합과 측정된 색값들을 룩업테이블 형식으로 저장한 후 임의의 색료 조합에 대한 측색값 혹은 임의의 측색 값에 대한 색료조합을 저장된 데이터들을 활용하여 보간법을 사용해 예측하는 방법이 있다.

제4과목　색채지각론

61 헤링의 색채지각설에서 제시하는 기본색은?

① 빨강, 초록, 노랑, 청자의 4원색
② 빨강, 초록, 청자의 3원색
③ 빨강, 초록, 노랑, 파랑의 4원색
④ 빨강, 노랑, 파랑의 3원색

62 물체의 적용 시 가장 작아 보이는 색은?

① 채도가 높은 주황색
② 밝은 노란색
③ 명도가 낮은 파란색
④ 채도가 높은 연두색

63 색의 삼속성 중 시인성에 영향을 주는 순서를 바르게 나열한 것은?

① 채도 – 색상 – 명도
② 색상 – 채도 – 명도
③ 채도 – 명도 – 색상
④ 명도 – 채도 – 색상

64 색의 대비에 대한 설명 중 틀린 것은?

① 색상대비 – 색상이 다른 두 색채가 서로의 영향으로 인해 두 색의 색상 차가 커 보인다.

② 명도대비 – 명도가 다른 두 색이 서로의 영향으로 인해 밝은 색채는 더욱 밝고, 어두운 색채는 더욱 어두워 보인다.

③ 채도대비 – 채도가 다른 두 색이 서로의 영향으로 인해 채도가 높은 색채는 더욱 선명해 보이고, 채도가 낮은 색채는 더욱 흐리게 보인다.

④ 보색대비 – 두 색의 보색은 서로의 영향으로 인해 두 색의 채도가 낮아 보인다.

 ④ 보색대비 : 두 색의 보색은 서로의 영향으로 인해 두 색의 채도가 높아 보이는 현상이다.
보색 : 색상환에서 마주보는(180°) 색으로 서로 혼합했을 때 무채색이 되는 두 색을 보색관계라고 한다.

65 색채혼합에 대한 설명 중 틀린 것은?

① 컬러텔레비전은 병치가법혼색의 원리가 적용된다.

② 감법혼합은 색을 혼합할수록 명도와 채도가 낮아진다.

③ 인쇄과정에서는 가법혼색과 감법혼색의 원리가 모두 적용된다.

④ 직조 시의 병치혼색 효과는 일종의 감법혼합이다.

66 가시광선의 스펙트럼에 관한 설명으로 옳은 것은?

① 빛의 직진현상을 이용한 것이다.

② 파장에 따라 굴절률이 다르기 때문에 나타난다.

③ 빛의 분광으로 나타난 색들은 간격이 동일하다.

④ 스펙트럼의 색을 빨강, 주황, 노랑 등 7색으로 주장한 것은 호이겐스이다.

67 유채색 지각과 관련된 광수용기는?

① 간상체
② 추상체
③ 중심와
④ 맹 점

 ② 추상체(Cone) : 망막 중심부에 약 650만개가 있으며 밝은 곳에서 작용한다. 단파장(파랑), 중파장(초록), 장파장(빨강)의 감지세포로 이루어져 있다.
① 간상체(Rod) : 망막의 외곽에(약 1억 2천만개) 넓게 분포해 있으면서 명암과 형태를 구별하는 시세포이다. 어두운 곳에서 작용을 한다.
③ 중심와(Fovea) : 망막 중에서도 가장 상이 정확하게 맺히는 부분이고 노란 빛을 띠어 황반이라고도 부른다. 자외선을 차단하는 기능을 가지고 있어 일종의 필터역할을 한다.
④ 맹점(Blind Spot) : 시신경유두라고도 부르고, 빛을 구분하는 시세포가 없어 상이 맺혀도 인식하지 못한다.

68 색의 명시성에 대한 설명으로 틀린 것은?

① 색채 간의 명도 차이나 채도 차이가 클 때 색이 잘 식별된다.
② 조명의 밝기 정도, 즉 조도에 따라 명시의 순응에 변화가 있다.
③ 명도가 같을 때는 채도가 높은 쪽의 명시성이 높다.
④ 명시성이 높은 색은 대체로 주목성도 높다.

69 흥분감이 가장 강하게 유도되는 색은?

① 5YR 4/1
② 5B 5/10
③ 5R 4/14
④ 5Y 8/6

70 정육점에서 사용된 붉은색 조명이 고기를 신선하게 보이도록 하는 현상은 무엇 때문인가?

① 분광반사
② 연색성
③ 조건등색
④ 스펙트럼

 ② 연색성(Color Rendering) : 광원에 따라 색이 달라 보이는 현상으로 동일한 물체라도 조명에 따라 다른 색으로 지각되는 현상을 말한다. 예를 들어 횟집에서 회를 더 신선하게 보이기 위해 푸른빛이 감도는 형광등을 켜놓는 것과 옷가게에서 보고 산 옷을 집에서 보았을 때 색이 달라 보이는 이유도 연색성 때문이다.
① 분광반사 : 물체색이 스펙트럼 효과에 의해 빛을 반사하는 각 파장별 세기를 말한다.

③ 조건등색(Metamerism, 메타머리즘) : 분광반사율이 다른 두 가지 특정 광원 아래에서 같은 색으로 보이는 것을 조건등색이라고 한다.
④ 스펙트럼 : 가시광선이 프리즘에 통과하였을 때 우리 눈에 나타나는 빛의 구성 요소들인 장파장에서 단파장까지의 빨강, 주황, 노랑, 초록, 파랑, 남색, 보라색의 띠를 말한다.

71 면적대비에 대한 일반적인 설명이다. 괄호 안에 들어갈 단어가 순서대로 옳게 나열된 것은?

> 명도가 높은 색은 그 면적을 (　)하고 명도가 낮은 색은 그 면적을 (　)하며, 채도가 높은 색은 면적을 (　)하고 채도가 낮은 색은 면적을 (　)배분하는 것이 시각적으로 균형있는 색면을 구성하는 방법이다.

① 크게, 작게, 크게, 작게
② 작게, 크게, 작게, 크게
③ 작게, 크게, 크게, 작게
④ 크게, 작게, 작게, 크게

72 심리보색에 대한 설명 중 옳은 것은?

① 회전혼색의 결과 유채색이 되는 보색
② 우리 눈의 잔상현상에 따른 보색
③ 색상환에서 마주보는 색
④ 회전혼색의 결과 무채색이 되는 보색

73 회전원판에 같은 면적 비율로 5Y8/14, 5R4/14의 두 색을 회전시켰을 때 지각되는 색채에 가장 가까운 것은?

① 5YR 6/7
② 5YR 6/14
③ 10YR 6/7
④ 10YR 6/14

74 간상체와 추상체의 시각은 각각 어떤 빛의 파장에 가장 민감한가?

① 약 300nm, 약 460nm
② 약 400nm, 약 460nm
③ 약 500nm, 약 560nm
④ 약 600nm, 약 560nm

75 다음 중 가법혼색이 아닌 것은?

① 컬러 모니터의 색
② TV의 색
③ 색 유리판을 여러 장 겹칠 때의 색
④ 무대조명에 의한 색

76 색채의 심리 효과에 대한 설명 중 틀린 것은?

① 어떤 색이 다른 색의 영향을 받아서 본래의 색과는 다른 색으로 보이는 현상을 색채심리효과라 한다.
② 무게감에 가장 큰 영향을 미치는 것은 명도로, 어두운색일수록 무겁게 느껴진다.

③ 겉보기에 강해 보이는 색과 약해보이는 색은 시각적인 소구력과 관계되며, 주로 채도의 영향을 받는다.
④ 흥분 및 침정의 반응효과에 있어서 명도가 가장 중요한 역할을 하는데, 고명도는 흥분감을 일으키고, 저명도는 침정감의 효과가 나타난다.

77 회전혼합에 대한 설명 중 옳은 것은?

① 포스터컬러의 혼합 원리와 동일하다.
② 색자극에 의한 혼합으로 감법혼합이다.
③ 실제로 혼색되는 것이 아니라 시각적인 혼합이다.
④ 혼합 전, 색들의 각 면적은 혼합 후의 명도나 색상의 결과에 영향을 미치지 못한다.

 회전혼합 : 동일지점에서 2가지 이상의 색자극을 반복시키는 계시혼합의 원리에 의해 색이 혼합하여 보이는 것으로 중간색, 중간명도, 중간채도가 된다. 보색관계의 회전혼합은 무채색인 회색이 된다.
①은 색료의 혼합으로 감법혼합을 말한다.

78 색채지각과 감정효과에 관한 내용 중 틀린 것은?

① 따듯한 느낌이 필요한 실내공간에 5YR 7/4를 사용하였다.
② 부드러운 느낌이 필요한 유아용품에 5R 9/2를 사용하였다.

③ 가벼운 느낌이 필요한 상자에 N1을 사용하였다.

④ 정신집중을 요구하는 사무공간에 5PB 4/2를 사용하였다.

79 대비효과가 순간적이며 시점을 한 곳에 집중시키려는 색채지각과정에서 일어나는 현상은?

① 동시대비 ② 계시대비

③ 병치대비 ④ 동화대비

80 빛에 대한 설명으로 틀린 것은?

① 장파장의 빨간빛은 가장 적게 굴절되며, 단파장의 보랏빛은 가장 많이 굴절된다.

② 우리가 눈으로 보는 것은 흡수된 빛을 보는 것이다.

③ 모든 파장의 빛을 고르게 반사하는 경우에 무채색으로 지각된다.

④ 빛이 물체에 닿았을 때 가시광선의 파장이 분해되어 반사, 흡수, 투과의 현상이 일어난다.

제**5**과목 **색채체계론**

81 현색계의 설명으로 옳은 것은?

① 심리·물리적인 빛의 혼색실험에 기초를 둔 색체계이다.

② CIE 표준 색체계(XYZ 색체계)가 가장 대표적이다.

③ 물체의 색채를 표시하는 체계로 표준색표의 번호나 기호를 붙인다.

④ 빛의 3원색인 적, 녹, 청의 조합에 의한 가법혼색의 원리가 적용된다.

82 색을 언어로 표시하는 방법인 색명법 중에서 일반색명에 대한 설명은?

① 관용색명이라고도 하며 관습적으로 사용해 온 하양, 검정, 빨강 등의 고유색명이 여기에 속한다.

② 일반적인 자연현상에서 유래한 하늘색, 물색, 황토색 등이 여기에 속한다.

③ 색의 체계에 따라 정확한 전달을 목표로 함으로써 색의 감정적인 느낌의 전달이 어렵다.

④ 색채를 색상, 명도, 채도에 따라 수식어를 정하여 자주빛 분홍 등으로 표시하는 색명이다.

83 먼셀기호 5G 5/8에 해당하는 관용색명의 이름은?

① 피콕그린(Peacock Green)

② 에메랄드그린(Emerald Green)

③ 파스텔블루(Pastel Blue)

④ 올리브그린(Olive Green)

84 역사적 인물과 색채관이 옳은 것은?

① 서양문학에서 최초로 색 질서를 시도한 사람은 소크라테스이다.

② 헤링의 반대색설 개념은 오스트발트 색체계와 NCS에 적용되었다.

③ 뉴턴의 반대색은 노랑 – 보라, 오렌지 – 파랑, 빨강 – 초록이다.

④ 셰브럴은 일곱 개의 기본색을 음악 스케일에 따라 질서화시켰다.

85 P.C.C.S.표색계의 톤에 대한 설명 중 틀린 것은?

① 톤은 명도와 채도의 복합개념을 말한다.

② 연한 녹색은 lt12로 표기한다.

③ 무채색은 모두 7톤으로 분류한다.

④ Gy-6.5는 6.5 명도의 무채색이다.

86 DIN 색체계에 대한 설명으로 틀린 것은?

① 24가지 색상으로 구성되어 있다.

② 채도는 0~15까지로 0은 무채색이다.

③ 16 : 6 : 4와 같이 표기하고, 순서대로 Hue, Darkness, Saturation을 의미한다.

④ 등색상면은 흑색점을 정점으로 하는 부채형으로서 한 변은 백색에 가까운 무채색으로, 다른 끝은 순색이 된다.

[해설]

③ 표기방법 – T(색상) : S(채도) : D(어두운 정도 = 명도, 암도)

• Darkness : 이상적인 흰색을 0으로, 이상적인 검정을 D=10으로 하여 색표에서는 1~8까지 재현하고, 0.5스텝으로 나누기도 하는데 총 16단계까지 나눈다.

• DIN(Deutsches Institute fur Normung) 색체계 : 오스트발트 체계를 기본으로 하여 실용화에 주안점을 주고 개발된 독일공업규격 색체계이다.

87 CIELAB의 색값으로 옳은 것은?

① +a*, +b* 값의 색은 Green, Blue 이다.

② +a*, −b* 값의 색은 Red, Blue 이다.

③ −a*, +b* 값의 색은 Red, Yellow 이다.

④ −a*, −b* 값의 색은 Green, Yellow 이다.

88 문·스펜서의 정량적 방법에 의한 색채조화론에 대한 설명이 틀린 것은?

① 회전혼색법을 사용하여 두 개 이상의 색을 배열하였을 때, 결과가 N5인 것이 가장 조화롭다.

② N5를 중심으로 낮은 채도의 색은 넓게, 높은 채도의 색은 좁게 배색하는 것이 조화롭다.

③ 무채색은 명도가 등간격으로 배열하였을 때 조화롭다.

④ 제2불명료는 아주 유사한 색의 부조화를 의미한다.

해설

④ 제2불명료(제2부조화)는 약간 다른 색의 부조화를 뜻한다. 아주 유사한 색의 부조화를 의미하는 것은 제1부조화이다.

※ 눈부심에 의한 부조화는 극단적인 반대색의 부조화를 말한다.

89 전통 방위색과 관련된 상징으로 옳은 것은?

① 황색 – 중앙 : 가을, 황룡(黃龍), 인(仁)

② 청색 – 동쪽 : 겨울, 백호(白虎), 의(義)

③ 적색 – 남쪽 : 여름, 주작(朱雀), 예(禮)

④ 백색 – 서쪽 : 봄, 현무(玄武), 지(智)

90 한국산업표준의 계통색명인 흐린 노랑에 적합한 먼셀기호는?

① 2.5Y 8.5/4 ② 5Y 3/9

③ 5Y 8/10 ④ 10Y 6/10

91 먼셀 색체계에 관한 설명으로 틀린 것은?

① 현재 우리나라 산업표준으로 제정되어 사용하고 있다.

② 5R 4/10의 표기에서 명도가 4, 채도가 10이다.

③ 기본 색상은 Red, Yellow, Green, Blue, Purple이다.

④ 색입체를 수평으로 절단한 면은 등색상면의 배열이다.

92 문·스펜서가 미국광학회 학회지에 발표한 색채조화론과 관련이 없는 것은?

① 고전적 색채조화론의 기하학적 형식

② 색채조화에 있어서의 면적

③ 색채조화에 있어서의 미도측정

④ 색채조화에 따르는 휘도

93 색채조화에 대한 설명으로 틀린 것은?

① 색채조화는 상대적인 색을 바르게 선택하여, 더욱 좋은 효과를 얻는 것을 의미한다.

② 색채조화는 주관적인 판단이나 일시적인 평가를 얻기 위한 것이다.

③ 색채조화는 조화로운 균형을 의미한다.

④ 색채조화는 두 색 또는 그 이상의 색채연관효과에 대한 가치평가로 말한다.

94 CIE 색도도에서 나타내고 있는 사항이 아닌 것은?

① 실존하는 모든 색을 나타낸다.

② 백색광은 색도도의 중앙에 위치한다.

③ 색도도 안에 있는 한 점은 순색을 나타낸다.

④ 색도도 내의 임의의 세 점을 잇는 3각형 속에는 3점에 있는 색을 혼합하여 생기는 모든 색이 들어 있다.

95 순색, 백색, 흑색을 꼭지점으로 하는 등색삼각형의 연속된 선상의 색조합을 색채조화 이론으로 하는 것은?

① 비렌 색채조화론 - 먼셀 색채조화론

② 먼셀 색채조화론 - 오스트발트 색채조화론

③ 비렌 색채조화론 - 오스트발트 색채조화론

④ 오스트발트 색채조화론 - 루드 색채조화론

96 독일의 물리화학자인 오스트발트(W. Ostwald)에 의해 표준화된 오스트발트 색체계에 대한 설명으로 옳은 것은?

① 24색상환을 사용하며 색상번호 1은 빨강, 24는 자주이다.

② 색체계의 표기방법은 색상, 흑색량, 백색량 순서이다.

③ 아래쪽에 검정을 배치하고 맨 위쪽에 하양을 둔 원통형의 색입체이다.

④ 엄격한 질서를 가지는 표색계의 구성원리가 조화로운 색채선택을 가능하게 한다.

해설

① 24색상환을 사용하며 Yellow(1~3), Ultramarine Blue(13~15), Red(7~9), Sea Green(19~21)을 중심으로 Orange(4~5), Purple(10~12), Turquoise(16~18), Leaf Green(22~24)을 기본색으로 정하고, 다시 이것을 3등분하여 숫자를 붙여 24색상환을 사용하고 있다.

② 색체계의 표기방법은 색상, 백색량, 흑색량순서대로 표기한다.

③ 아래쪽에 검정을 배치하고 맨 위쪽에 하양을 둔 쌍원추체 또는 복추상체 색입체이다.

97 CIEXYZ 체계의 색 값으로 가장 밝은 색은?

① X=29.08, Y=19.77, Z=12.41

② X=76.45, Y=78.66, Z=80.87

③ X=55.51, Y=59.10, Z=76.28

④ X=4.70, Y=6.55, Z=6.09

98 먼셀 색체계의 색상 중 가장 채도가 높은 색영역을 갖는 색상은?

① 5BG ② 5YR

③ 5PB ④ 5P

99 한국산업표준에 의한 물체색의 색이름 중 기본색명으로만 나열된 것은?

① 빨강, 파랑, 밤색, 남색, 갈색, 분홍

② 노랑, 연두, 갈색, 초록, 검정, 하양

③ 회색, 청록, 초록, 감색, 빨강, 노랑

④ 빨강, 파랑, 노랑, 주황, 녹색, 연지

100 우리나라 고구려 고분에는 사신도가 그려져 있다. 사신도의 현무와 같은 방위를 의미하는 요소는?

① 물(水) ② 불(火)

③ 나무(木) ④ 흙(土)

해설 음양오행사상과 오방색의 대응도표

방 위	동	남	중 앙	서	북
계 절	봄	여 름	토 용	가 을	겨 울
오 행	목(木)	화(火)	토(土)	금(金)	수(水)
색	청(靑)	적(赤)	황(黃)	백(白)	흑(黑)
사 신	청 룡	주 작	–	백 호	현 무
오 륜	인(仁)	예(禮)	신(信)	의(義)	지(智)
신 체	간 장	심 장	위 장	폐	신 장
맛	신 맛	쓴 맛	단 맛	매운맛	짠 맛

2015년

제**3**회

컬러리스트기사
기출문제

제**1**과목 **색채심리 · 마케팅**

01 색채는 모든 문화권에서 종교, 신화, 전통의식 등에 색채를 상징적으로 활용한다. 적합하지 않는 것은?

① 힌두교와 불교에서 노랑은 신성화된 색채이다.

② 기독교와 천주교에서 하느님과 성모마리아를 파랑으로 연상한다.

③ 서양문화에서 노랑은 봄과 새 생명의 탄생을 상징한다.

④ 동양에서의 하양은 전통적으로 죽음의 색으로서 장례식을 대표하는 색이다.

해설 ③ 서양문화에서의 노랑은 겁쟁이, 배신자의 뜻이다.
동양 문화권에서의 노랑은 신성한 색채이다. 봄과 새 생명의 탄생을 상징하는 색채는 동서양을 막론하고 녹색. 북유럽의 녹색인간신화로서 영혼과 자연의 풍요로움을 상징하며 이슬람 문화권에서는 녹색을 신성한 땅인 오아시스로 연상하였고, 이슬람교에서 가장 신성 시 여겼으며 번영의 색으로 여겼다.

02 색채의 정서적 반응의 특징을 옳게 설명한 것은?

① 색채경험은 빛의 물리적 특성이 같다할지라도 경험이나 환경에 따라 다르게 느껴진다.

② 색채의 물리적 특성은 동일하므로 심리적인 변화와는 상관없이 늘 동일한 색으로 인지된다.

③ 색채는 항상 객관성을 유지하는 특성을 가졌기에 색채의 효과는 주관적 해석과는 상관이 없다.

④ 색채를 통한 마케팅은 전혀 고려하지 않아도 될 만큼 색채에 따른 경험과 마케팅의 상관관계는 없다.

03 사회 · 문화 정보의 색으로서 색채정보의 활용사례가 잘못 연결된 것은?

① 동양 : 신성 시 되는 종교색－노랑

② 중국 : 왕권을 대표하는 색－노랑

③ 북유럽 : 영혼과 자연의 풍요로움－녹색

④ 서양 : 평화, 진실, 협동－하양

04 소비자 생활유형 측정법의 하나로 심리도법이라고도 하며, 소비자를 일원적으로 파악하지 않고 생활 유형을 활동, 흥미, 의견으로 구분하여 측정하는 방법은?

① VALS 측정법
② AIO 법
③ 삼차원적 측정법
④ 4P 측정법

 ① VALS 측정법 : 소비자 유형을 욕구 지향적, 외부 지향적, 내부 지향적인 분류로 구분하여 생활유형을 측정하는 방법

05 일반적으로 인지되는 민족 상징색의 연결이 틀린 것은?

① 영국 – 군청색
② 인도 – 빨강
③ 프랑스 – 파랑
④ 일본 – 노랑

06 다음 유행색에 대한 설명 중 옳은 것은?

① 패션이나 미용디자인에 사용되는 색 영역은 비교적 느리게 변한다.
② 당시의 특정한 정치 · 경제적인 사건의 영향을 가장 많이 받는다.
③ 국제 유행색 협회에서 매년 그 해의 색채방향을 분석하고 유행색을 예측한다.
④ 어떤 계절이나 일정기간 동안 특별히 많은 사람들이 선호하여 착용한 색을 일컫기도 한다.

07 색채마케팅 과정에서 색채기획단계에 해당하지 않는 것은?

① 소비자의 선호색 및 경향조사
② 타깃 설정
③ 색채 콘셉트 및 이미지
④ 색채 포지셔닝 설정

08 색채 설계 조사 과정에서 서로 어울리지 않는 것은?

① 제품 색채 콘셉트의 개발 – 신제품 색채의 입안
② 색채 디자인 – 모형 작성
③ 마케팅 믹스 – 마케팅의 계획
④ 모형 작성 – 제품 색채의 세분화

09 마케팅 믹스에 대한 설명이 틀린 것은?

① 제품에 대한 수요에 영향을 주기위해 기업이 시장에서 자극요소로 활용할 수 있는 모든 수단을 활용하는 것이다.
② 마케팅의 4P는 마케팅 믹스의 기본적 요소이다.
③ 마케팅의 4P는 제품(Product), 가격(Price), 구매(Purchase), 유통구조(Place)이다.
④ 감성적, 경험적 마케팅 등은 창의적인 마케팅 믹스를 개발하기 위한 방법이다.

해설 ③ 마케팅의 4P는 제품(Product), 가격(Price), 촉진(Promotion), 유통구조(Place)이다.

마케팅 구성 요소 4P
- 제품(Product) : 마케팅 구성요소 중 가장 핵심적 판매요소
- 가격(Price) : 소비자 선택에 가장 큰 영향을 끼치며, 기업의 수익을 규정하는 요소
- 유통(Place) : 제품이 판매되고 소비되는 장소와 경로
- 촉진(Promotion) : 제품이나 서비스 등 제품을 판매하고 소비하는 모든 활동

10 마케팅 기법 중 시장을 상이한 제품을 필요로 하는 독특한 구매집단으로 분할하는 방법을 무엇이라 하는가?

① 시장 표적화
② 시장 세분화
③ 대량 마케팅
④ 마케팅 믹스

11 마케팅 전략 수집 절차에서 다음에 해당하는 영역은?

> 시장의 수요측정, 기존 전략의 평가, 새로운 목표에 대한 평가

① 상황분석
② 목표설정
③ 전략수립
④ 실행계획

12 지역에 따른 자동차에 대한 선호색의 차이를 설명한 다음 내용 중 () 속에 들어갈 내용으로 가장 적절한 것은?

> 자동차에 대한 선호색은 각 지역의 (), 빛의 강약, 온도 및 습도, () 등에 따라서 선호도에 차이가 생긴다.

① 자연환경, 생활패턴
② 자연기후, 소비형태
③ 도시형태, 선택연령
④ 개인기호, 기술수준

13 제품수명주기 중 단위당 이익은 안정되나 경쟁의 증가로 총이익은 하강하기 시작하는 시기는?

① 성숙기 ② 성장기
③ 도입기 ④ 쇠퇴기

14 패션에서의 색채이미지에 관한 설명 중 올바른 것은?

① 색채는 패션 제품의 시각적인 미적 효과를 상승시키는 것은 물론 제품의 구매촉진 및 이미지를 형성하는 중요한 요소이다.
② 색채이미지는 다양성과 보편성을 지니며 배색보다 단색 시에 더욱 뚜렷한 이미지를 전달한다.
③ 색채이미지는 색의 1차원적 속성에 의해서만 형성된다.
④ 색상과 명도, 채도의 복합 개념인 색조의 특성에 따라 미묘한 차이를 나타내 부정확한 이미지를 전달한다.

15 기업색채에 대한 설명으로 틀린 것은?

① 자사 브랜드의 이미지를 확실하게 인식시킬 수 있는 색채

② 기업의 독특한 이미지를 살리기 위한 고명도, 고채도의 색채

③ 여러 가지 소재로 응용할 수 있으며 관리하기 쉬운 색채

④ 눈에 띄기 쉽고 경쟁업체와의 차별성이 뛰어난 색채

16 색채의 지각과 감정효과에 대한 설명 중 틀린 것은?

① 낮은 천장에 밝고 차가운 색을 칠하면 천장이 높아 보인다.

② 자동차의 겉 부분에 난색계통을 칠하면 눈에 잘 띈다.

③ 좁은 방 벽에 난색계통을 칠하면 넓어 보이게 할 수 있다.

④ 욕실과 화장실은 청결하고 편안한 느낌의 한색계통을 적용하는 것이 일반적이다.

17 모집단 추출 시 1차로 시·읍·면 등을 추출하고 다시 그 중에서 몇 세대를 추출하면서 접근하는 방법은?

① 계통추출법

② 무작위추출법

③ 다단추출법

④ 국화추출법

해설 ① 계통추출법 : 등간격 추출법, 지그재그 추출법이라고도 하며 일정한 간격으로 5명마다 또는 10명마다 조사하는 방법

② 무작위추출법 : 추첨과 같은 형식으로 조사대상 전체를 조사하는 대신 일부분을 조사함으로써 전체를 추측하는 조사방법

④ 국화추출법 : 임의 추출법이라고도 하며 지역적 특성에 따른 소비자의 자동차 색채선호 특성 등을 조사할 때 유리한 방법

18 빛의 분광을 통해 발견된 일곱가지 색을 칠음계에 연계시키면서 색채와 소리의 관련성을 설명한 사람은?

① 뉴 턴

② 요하네스 이텐

③ 먼 셀

④ 램버트

19 현재는 특정욕구를 충족시켜 주는 동일 카테고리의 타 제품을 사용하고 있지만 잘 관리하면 자가 제품으로 전환이 가능한 구매자 그룹군은?

① 시장세분화 구매자

② 연령별 구매자

③ 잠재적 구매자

④ 고정 구매자

20 색채와 연관된 인간의 반응을 연구하는 한 분야로 생리학, 예술, 디자인, 건축 등과 관계된 항목은?

① 색채 과학

② 색채 심리학

③ 색채 인문학

④ 색채 지리학

제2과목 색채디자인

21 19세기 후반 영국에서 시작되어 수공예적 생산을 주장하고, 근대 디자인에 영향을 준 디자인 사조는?

① 모더니즘
② 아르누보
③ 미술공예운동
④ 독일공작연맹

22 디자인을 구성하는 형태의 기본요소로 짝지어진 것은?

① 형, 색, 재질감, 빛
② 점, 선, 면, 입체
③ 통일, 변화, 조화, 균형
④ 유사, 대비, 균일, 강화

23 인쇄물에서 핀트가 잘 맞지 않았을 때 일어나는 눈의 아른거림 현상은?

① 실루엣(Silhouette)
② 무아레(Moire)
③ 패턴(Pattern)
④ 착시(Optical Illusion)

 ① 실루엣(Silhouette) : 원래 영상, 윤곽, 화상(畵像) 등을 의미한다.
③ 패턴(Pattern) : 도형이나 배열과 같이 공간적으로 제시되는 자극판, 반복되는 물체의 형태를 가리킨다.
④ 착시(Optical Illusion) : 시각에서 착각을 말한다. 크기 · 형태 · 빛깔 등의 객관적인 성질과 눈으로 본 성질 사이에 차이가 있는 경우의 시각을 가리킨다.

24 디자인의 조형 원리에 관한 설명 중 틀린 것은?

① 지나친 통일성은 지루해지기 쉬우며, 지나친 변화는 산만해지기 쉽다.
② 시각적 율동감은 강한 좌우 대칭의 구도에서 쉽게 찾아진다.
③ 부분과 부분 혹은 부분과 전체 사이에 안정적인 연관성이 보일 때 조화가 이루어진다.
④ 부분과 부분 혹은 부분과 전체 사이에 시각적인 안정감이 보일 때 균형이 이루어진다.

25 바우하우스에 대한 설명으로 틀린 것은?

① 1917년 요하네스 이텐이 설립한 독일의 조형학교이다.
② 독일공작연맹의 이념을 계승하여 예술적 창작과 공학기술의 통합을 목표로 하였다.
③ 합목적이며 간단한 기본주의를 추구하는 조형에 기초하여 장식을 배제하였다.
④ 완벽한 건축물이 모든 시각예술의 궁극적 목표라고 선언하였다.

정답 21 ③ 22 ② 23 ② 24 ② 25 ①

26 자연계의 생물학적 원형들이 지니는 기본 생존방식을 인공물의 디자인이나 인위적 환경 형성에 이용하는 디자인을 의미하는 것은?

① 바이오닉 디자인
② 산업 디자인
③ 하이테크 디자인
④ 토털 디자인

27 에코 디자인의 특성이 아닌 것은?

① 환경파괴를 최소화하는 디자인
② 지속가능한 디자인의 선택
③ 자연을 제일 우선으로 살리는 디자인
④ 생태적 측면이 중요하며 문화적 측면은 고려대상이 아님

28 형태와 기능은 분리가 아닌 포괄적 의미로서의 복합기능이라고 규정한 사람은?

① 루이스 설리번
② 빅터 파파넥
③ 윌리엄 모리스
④ 모홀리 나기

 복합기능에는 방법, 용도, 필요성, 텔레시스, 연상, 미학이 있다.
① 루이스 설리번 : '형태는 기능을 따른다'라고 하여 기능에 충실했을 때 형태가 아름답다는 뜻으로 효율적 디자인과 미적 원리와 연결하여 설명하였다
③ 윌리엄 모리스 : 영국 빅토리아 시대의 대표적인 비판적 지식인의 한 사람으로서, 19세기 후반에 미술공예운동을 주도하였으며 예술의 민주화, 사회화를 주장하였다.

④ 모홀리 나기 : 바우하우스 운동의 중심인물, 사진을 통해 추구한 것은 육안을 상대적 시각으로 파악한 데 따르는 시각의 확장이었다.

29 색채계획 및 디자인 프로세스 순서 중 색채계획·설계 단계에서 실시되는 것은?

① 시장 조사, 소비자 조사
② 시제품 제작
③ 현장 적용색 검토 및 승인
④ 주조색, 보조색, 강조색의 결정

30 공공환경에서 대상에 따른 색채적용 시 고려해야 할 조건이 아닌 것은?

① 대상과 보는 사람의 거리
② 선호도
③ 면적효과
④ 공공성의 정도

31 게슈탈트(Gestalt)의 원리 중 부분이 연결되지 않아도 완전하게 보려는 시각법칙은?

① 연속성(Continuation)의 요인
② 근접성(Proximity)의 요인
③ 유사성(Similarity)의 요인
④ 폐쇄성(Closure)의 요인

 게슈탈트(Gestalt) 이론
• 근접의 법칙 : 개인이 사물을 인지할 때, 가까이에 있는 물체들을 하나의 그룹으로 묶어 인지한다는 법칙
• 유동의 법칙 : 서로 비슷한 것끼리 한데 묶어서 인지한다는 법칙

• 폐쇄의 법칙 : 기존의 지식을 토대로 완성되지 않은 형태로 완성시켜 인지한다는 법칙
• 대칭의 법칙 : 대칭의 이미지들은 조금 떨어져 있더라도 한 그룹으로 인식하게 된다는 것
• 공동 운명의 법칙 : 같은 방향으로 움직이는 물체를 묶어서 인식하는 것
• 연속의 법칙 : 어떤 형상들이 방향성을 가지고 연속되어 있을 때 이것이 전체의 고유한 특성이 되어 직선 또는 곡선을 따라 배열된 하나의 단위로 보이는 것
• 좋은 형태의 법칙 : 간결성의 법칙이라고도 하며 대상을 주어진 조건 하에 최대한 단순하게 인식하는 것을 의미

32 병원의 신생아실을 위한 색채 기획 중 밝고 조용하고 부드러운 느낌을 주는 배색으로 가장 적절한 것은?

① 주조색 : 5Y 9/2, 보조색 : 2.5YR 8/3, 강조색 : 5B 5/2
② 주조색 : 5R 5/12, 보조색 : 2.5RP 8/3, 강조색 : 5PB 5/6
③ 주조색 : 5G 3/4, 보조색 : 5G 9/2, 강조색 : 5Y 5/6
④ 주조색 : 5P 6/5, 보조색 : 5P 8/3, 강조색 : 2.5YR 8/2

33 1 : 4 : 7 : 10 : 13 : …과 같이 이웃하는 두 항의 차이가 일정한 수열에 의한 비례는?

① 정수비
② 상가 수열비
③ 등비 수열비
④ 등차 수열비

34 3차원 디자인에 속하는 것은?

① 심벌디자인
② 텍스타일 디자인
③ 에디토리얼 디자인
④ 윈도우 디스플레이

35 색채계획 과정에서 색채변별능력, 색채조사능력, 자료수집능력은 어느 단계에서 요구되는가?

① 색채환경분석 단계
② 색채심리분석 단계
③ 색채전달계획 단계
④ 디자인 적용 단계

36 실내 색채계획으로 가장 거리가 먼 것은?

① 벽의 아랫부분은 윗벽과 다른 색상으로 약간 밝은 것이 좋다.
② 천장은 아주 연한색이나 흰색이 좋다.
③ 거실은 밝고 안정감 있는 고명도·저채도의 중성색을 사용한다.
④ 벽은 온화하고 밝은 한색계가 눈을 편하게 한다.

 ① 벽의 아랫부분은 윗벽과 다른 색상으로 약간 어두운 것이 좋다.
실내 색채계획
• 바닥은 벽과 천장보다 명도가 낮은 색을 사용하면 안정감을 줄 수 있다.
• 일반적으로 천장과 벽의 명도를 높이면 조명의 효율을 높일 수 있다.
• 또한, 실내디자인은 환경적·정서적·기능적 조건 등을 고려하여 실내공간을 계획해야 한다.

37 신문광고 디자인의 특징에 해당되지 않는 것은?

① 독자에게 직접 전달되므로 구독자의 수와 독자층이 안정되어 있다.

② 광고의 수명이 짧고 독자의 계층을 선택하기 어렵다.

③ 광고주의 계획에 따라 광고의 집행이 가능하다.

④ 상호 커뮤니케이션 형태로 정보를 전달한다.

38 '마찰하다'의 뜻으로 일명 탁본이라고 하며 요철이 있는 표면을 문질러 피사물의 질감효과를 나타내는 기법은?

① 프로타주

② 데칼코마니

③ 콜라주

④ 오브제

39 기업체나 단체 또는 일정 규모 이상의 행사에서 일관성 있게 색채를 종합적으로 활용하고 유지하려는 통합적 방법을 무엇이라고 하는가?

① 색채 조절

② 색채 관리

③ 색채 전달

④ 색채 배합

40 로맨틱 패션이미지 연출과 관련이 없는 것은?

① 소녀적인 감성을 지향하고 부드러운 소재가 어울린다.

② 파스텔 톤의 분홍, 보라, 파랑을 주로 사용한다.

③ 리본 장식이나 레이스를 이용하여 사랑스러운 분위기를 연출한다.

④ 전체적인 분위기가 화려하고 우아한 이미지이므로 곡선보다는 직선 위주로 연출한다.

 분위기가 화려하고 우아한 이미지는 엘레강스 패션이미지로 직선보다 곡선 위주로 연출하며 직선은 하이테크하고 도회적인 모던한 이미지에 적합하다.

제 **3** 과목 **색채관리**

41 안료의 일반적인 특성에 대한 설명 중 옳은 것은?

① 물에 잘 녹으며 매질 내에 입자로 분포한다.

② 유기 안료가 대부분을 차지한다.

③ 대체로 불투명한 성질을 가지고 있다.

④ 물체와의 친화력이 있어 접착제가 따로 필요 없다.

 ①, ④는 염료의 특성을 말한다.
안료의 특성
• 분말 형태를 띠며 불투명하다.
• 소재에 대한 표면 친화력이 없다.
• 별도의 접착제가 필요로 한다.
• 전색제에 섞어서 도료, 인쇄잉크, 건축 재료 등에 사용된다.

42 가소성 물질이며 광택이 좋고 다양한 색채를 낼 수 있도록 착색이 가능하며, 투명도가 높고 굴절률은 유리보다 낮은 소재는?

① 플라스틱 　② 금 속
③ 천연섬유 　④ 알루미늄

43 다음 중 색온도가 가장 낮은 것은?

① 주광색 형광등
② 3,000K의 백열등
③ 맑은 날 정오의 태양
④ 흐린 날 정오의 하늘

44 육안조색 시 발생할 수 있는 메타머리즘으로 인한 이색을 방지하기 위해서 취해야 할 사항으로 옳은 것은?

① 믹서로 섞여진 도료를 완전히 섞어 준 후 태양광 하에서만 조색해야 한다.
② 결과의 검사는 반드시 3인 이하로 제한한다.
③ 육안조색이므로 도료를 믹서로 섞어서는 안되며, 어플리케이터를 활용해 샘플색을 가능한 두껍게 칠한다.
④ 표준광원이 필요하며 기준 조색광원을 명기한다.

45 색채측정에 관한 조명 및 관측조건(Geometry)에 대한 설명으로 옳은 것은?

① CIE에서는 광택이 포함되지 않도록 하는 조명 및 관측조건을 추천하였다.
② 표면이 매끄러워서 광택이 있는 재질의 경우 조명 및 관측조건에 따라 측정결과가 달라진다.
③ CIE에서 추천한 조명 및 관측조건은 45/0, 0/45, 0/d, d/d, d/0의 5가지가 있다.
④ 조명 및 관측조건은 분광식 색체계에만 적용된다.

46 도료를 구성하는 요소에 해당되지 않는 것은?

① 안료(Pigment) ② 수지(Resin)
③ 염료(Dye) 　④ 용제(Solvent)

47 컬러프린터의 색재현을 설명한 것으로 틀린 것은?

① 검정(K)잉크는 보다 정확한 색 및 경제적인 목적으로 사용한다.
② 기본적으로 Cyan, Magenta, Yellow 잉크를 원색으로 사용한다.
③ 일반적으로 프린터 출력물의 색역은 디스플레이 화면의 색역과 일치한다.
④ 프린터의 해상도는 dpi 단위로 측정된다.

해설 ③ 일반적으로 프린터 출력물의 색역은 디스플레이 화면의 색역과 일치하지 않는다.
디스플레이 화면은 가법혼색의 원리가, 프린터는 감법혼색의 원리가 적용되며 각각의 색영역이 다르기 때문이다. 프린터 출력물의 색역과 디스플레이 화면의 색역이 일치하려면 같은 색영역을 사용해야 한다. 이를 위해 색영역을 달리하는 장치들의 색 재현 공간을 조정하여 재현 가능한 색으로 변화시켜 주는 색 매핑 작업이 필요하다.

48 컴퓨터 자동배색의 특징이 아닌 것은?

① 스펙트럼 데이터를 이용하여 아이소머리즘을 실현할 수 있다.
② 최소 컬러런트 구성과 조합을 찾아 효율성을 높일 수 있다.
③ 작업자의 감정이나 환경에 기인한 측색 오차의 영향을 최소화할 수 있다.
④ 자동배색에 혼입되는 각종요인에서도 색채가 변하지 않으므로 발색 공정관리가 쉽다.

해설 컴퓨터 자동배색은 광원이 바뀌어도 무조건 등색을 할 수 있으므로 발색을 원하는 색채샘플의 분광 반사율을 입력하면 그 색채에 대한 처방을 자동으로 산출할 수 있다. 그러므로 미숙련자도 조색이 가능할 뿐만 아니라 컬러런트 구성의 효율화 및 소재 변화에 따른 대응 가능하다.

49 디지털 컬러 시스템에 대한 설명 중 틀린 것은?

① RGB 형식은 컴퓨터 모니터와 스크린 같이 빛의 원리로 색채를 구현하는 장치에서 사용된다.

② 컴퓨터 그래픽스 작업이 프린트물로 나온다는 것은 CMYK 색조합에 의한 결과물이다.
③ HSB 시스템에서의 색상은 일반적 색체계에서 360° 단계로 표현된다.
④ Lab 시스템은 물감의 여러 색을 혼합하고 다시 여기에 흰색이나 검정을 섞어 색을 만드는 전통적 혼합방식과 유사하다.

50 분광식 색체계에 대한 설명으로 틀린 것은?

① 삼자극치를 측정한 후 연산하여 조명 및 광원의 색온도, 조도를 측정한다.
② 색채시료의 분광 반사율을 측정하여 색채를 관리한다.
③ 단파장 반사율을 측정한 뒤 결과 값은 별도의 계산에 따라 삼자극칙로 변환할 수 있다.
④ 분광소자는 일반적으로 회절격자나 프리즘을 사용한다.

51 다음 전자장비 중 사용하는 색체계가 일반적으로 다른 것은?

① 디지털 카메라
② 스캐너
③ 컴퓨터 모니터
④ 컬러 프린터

52 모니터의 색온도에 대한 내용이 아닌 것은?

① 6,500K와 9,300K의 두 종류 중에서 사용자가 임의로 색온도를 설정할 수 있다.

② 색온도의 단위는 K(Kelvin)를 사용한다.

③ 자연에 가까운 색을 구현하기 위해서는 색온도를 6,500K로 설정하는 것이 바람직하다.

④ 색온도가 9,300K로 설정된 모니터의 화면에서는 적색조를 띠게된다.

53 색료가 선택되면 그 색료를 배합하여 조색할 수 있는 색채의 범위가 정해진다. 색영역은 이론적인 것으로부터 현실적인 단계로 내려올수록 점점 축소되는데, 다음 중 색 영역을 축소시키는 것과 관련이 없는 것은?

① 주어진 명도에서 가능한 색영역

② 표면반사에 의한 어두운색의 한계

③ 경제성에 의한 한계

④ 시간경과에 따른 탈색현상

54 조색 방법에 대한 설명으로 틀린 것은?

① 고명도 색채 조색 시 극히 소량으로도 색채에 많은 영향을 줄 수 있으므로 유의하여야 한다.

② 메탈릭이나 펄의 입자가 함유된 조색에는 금속입자나 펄입자에 따라 표면반사가 일정하지 못하다.

③ 형광성이 있는 색채 조색 시 분광분포가 유사한 Xe(제논) 램프로 조명하여 측정한다.

④ 채도가 높은 색채를 관측하다가 새로운 색채를 관측하면 시감의 색상이 안정적이다.

55 육안검색의 조건이 아닌 것은?

① 높은 채도의 색 검사 후 낮은 채도의 색을 검사한다.

② 측정광원은 일반적으로 D_{65}광원을 기준으로 한다.

③ 환경색의 영향을 받지 않는 조건을 만든다.

④ 시료면과 표준면은 서로 인접하게 배치하거나 사이를 두고 나열한다.

 육안검색은 낮은 채도에서 높은 채도의 순서로 검사하는 것이 바람직하다.
이 외의 육안검색의 조건
• 검색대는 N5, 주위환경은 N7이어야 정확한 검색이 가능하다.
• 선명한 색의 검사 후에는 연한색이나 보색, 조색 및 관찰은 피한다.
• 직사광선을 피하며 유리창, 커튼 등의 투과색을 피한다.
• 가능하면 마스크는 광택이나 형광이 없는 무채색이 바람직하다.

56 다음 () 안에 들어갈 적합한 것은?

> 육안 조색 시 색채관측을 위한 (㉠) 광원과 (㉡)lx 조도의 환경에서 작업을 하면 좋다.

① ㉠ : D_{65} ㉡ : 1,000
② ㉠ : D_{65} ㉡ : 200
③ ㉠ : D_{35} ㉡ : 1,500
④ ㉠ : D_{15} ㉡ : 100

57 상점에 진열되어 있는 물건을 구매하였으나 상점 밖에서 보니 물건의 색이 달라 보였다. 이 경우 광원의 어느 특성 때문에 달라 보이는가?

① 광 속
② 분광분포
③ 광 도
④ 소비전력량

해설 ② 분광분포 : 빛이 프리즘을 통과하며 각 파장이 어느 정도의 에너지를 가지는가를 그래프로 표시한 것을 말한다. 파장이 길어짐에 따라 남색＞파랑＞초록＞노랑＞주황＞빨강으로 색상이 변하여, 파장에 따라 다른 분광 분포를 형성한다.
① 광속 : 광원이 방출되는 양을 말하며 단위는 루멘(lm)을 사용한다.
③ 광도 : 광원이 일정한 방향으로 에너지를 방사하는 양을 말한다. 단위 입체각으로 1루멘의 에너지를 1칸델라(cd)라고 한다.

58 'R(λ)=S(λ)×B(λ)×W(λ)'는 절대분광반사율의 계산식이다. 각각의 의미가 틀린 것은?

① R(λ)=시료의 절대분광반사율
② S(λ)=시료의 측정 시그널
③ B(λ)=흑색표준의 절대분광반사율 값
④ W(λ)=백색표준의 절대분광반사율 값

59 시각에 의한 색측정에 대한 설명으로 틀린 것은?

① 광원, 관측자의 심리적 상태, 측정 방식에 따라 달라질 수 있다.
② 비교 표준색은 10년 이내 것을 사용한다.
③ 색측정의 기준이 되는 광원으로 CIE 표준광원 C와 D_{65}를 사용한다.
④ 시료의 배경은 일반적으로 무광택에 L*=50인 중간 밝기의 무채색이 적합하다.

60 염료에 대한 설명이 틀린 것은?

① 천연염료는 동물염료, 광물염료, 식물염료 등이 있다.
② 합성염료의 색상은 천연염료에 비해 제한적이다.
③ 식용염료는 식품, 의약품, 화장품 등의 착색에 사용한다.
④ 형광염료는 형광을 발하는 염료이다.

제4과목 색채지각론

61 한 가지 계통의 색에서 채도가 가장 높은 것은?

① 혼 색
② 단 색
③ 순 색
④ 명 색

62 고층 아파트 건물의 외벽 색채를 선택하는 데 있어서 유의해야 할 점에 대한 설명 중 틀린 것은?

① 작은 샘플의 색채보다 실제로 칠해진 색채는 더욱 밝게 보인다.
② 실제로 칠해진 색채는 작은 샘플의 색채보다 훨씬 저채도로 느껴진다.
③ 면적대비의 원리가 적용된다.
④ 아파트 주변 환경에 따라 명도나 채도 모두 다르게 느껴질 수 있다.

63 부드러운 느낌을 주고자 한다면 선택해야 할 의상 색채의 조건은?

① 채도는 낮으나 밝은 난색계열의 색
② 명도와 채도가 모두 낮은 난색계열의 색
③ 채도가 높은 한색계열의 색
④ 선명하나 어두운 한색계열의 색

64 명시도가 가장 높은 배색은?

① 검정과 빨강의 배색
② 검정과 흰색의 배색
③ 검정과 노랑의 배색
④ 검정과 주황의 배색

65 잔상(After Image)에 대한 설명으로 틀린 것은?

① 잔상의 출현은 원래 자극의 세기, 관찰시간, 크기에 의존한다.
② 원래의 자극과 색이나 밝기가 반대로 나타나는 것은 음성잔상이다.
③ 보색잔상은 색이 선명하지 않고 질감도 달라 면색(面色)처럼 지각된다.
④ 잔상 현상 중 보색잔상에 의해 보게 되는 보색을 물리보색이라고 한다.

 ④ 잔상 현상 중 보색잔상에 의해 보게 되는 보색을 심리보색이라고 한다.
물리보색
임의의 두 가지 색을 혼합할 때 무채색이 되는 두 색의 관계를 보색이라고 한다. 즉, 각각의 색은 하나의 보색을 갖게 되고, 보색이 아닌 두 색을 혼합하면 중간색이 나타난다. 모든 2차색은 그 색을 포함하지 않는 원색과 보색을 갖게 된다.

66 색의 온도감에 관한 설명 중 올바른 것은?

① 귤색은 난색에 속한다.
② 연두색은 한색에 속한다.
③ 바다색은 중성색에 속한다.
④ 자주색은 난색에 속한다.

67 명소시와 암소시 각각의 최대 시감도는?

① 명소시 355nm, 암소시 307nm
② 명소시 455nm, 암소시 407nm
③ 명소시 555nm, 암소시 507nm
④ 명소시 655nm, 암소시 607nm

68 지하철 안내 표지판 색채 디자인 시 중점적으로 생각해야 할 색채의 감정 효과와 거리가 먼 것은?

① 주목성
② 명시성
③ 온도감
④ 진출·후퇴의 색

69 눈에 대한 설명 중 틀린 것은?

① 외부에서 들어오는 빛의 양을 조절하는 구실을 하는 것은 홍채이다.
② 수정체는 빛을 굴절시킴으로써 망막에 선명한 상이 맺도록 한다.
③ 망막의 중심부에는 간상체만 있다.
④ 빛에 대한 감각은 광수용기 세포의 반응에서 시작된다.

 ③ 망막의 중심부에는 중심와(황반)가 있다. 중심와 주변에는 추상체가 존재하고, 망막주변에는 간상체가 분포한다.
• 중심와는 망막 중에서도 가장 상이 정확하게 맺히는 부분이다.
• 추상체는 색상을 구별하는 시세포를 말하며, 간상체는 명암을 구별하는 시세포를 말한다.

70 컬러 인쇄의 3색 분해를 할 때 컬러필름의 색들을 3색 필터를 이용하여 색 분해하는 것은 어떤 원리를 이용한 것인가?

① 가법혼색
② 감법혼색
③ 보 색
④ 병치혼색

71 순응에 대한 설명이 틀린 것은?

① 순응이란 조명조건이 변화함에 따라 수용기의 민감도가 변화하는 것을 말한다.
② 터널 내 조명설치 간격은 명암순응 현상과 관련이 있다.
③ 조도가 낮아지면 시인도는 장파장인 노랑보다 단파장인 파랑이 높아진다.
④ 박명시는 추상체가 활동하고 있는 시각상태로 시각적인 정확성이 높다.

 ④ 박명시는 명소시와 암소시의 중간 정도의 밝기에서 추상체와 간상체 모두 활동하고 있는 기각기제이다.
예 동틀 무렵, 해질 무렵

72 색의 지각과 감정효과에 대한 설명으로 옳은 것은?

① 멀리보이는 경치는 가까운 경치보다 푸르게 느껴진다.

② 크기와 형태가 같은 물체가 물체색에 따라 진출 또는 후퇴되어 보이는 것에는 채도의 영향이 가장 크다.

③ 주황색 원피스가 청록색 원피스보다 더 날씬해 보인다.

④ 색채의 세 가지 속성 중 감정효과는 주로 명도의 영향을 가장 많이 받는다.

73 감법혼색을 응용하는 것이 아닌 것은?

① 컬러 TV
② 컬러 슬라이드
③ 컬러 영화필름
④ 컬러 인화사진

74 병치혼합에 관한 설명 중 틀린 것은?

① 감법혼색의 일종이다.
② 점묘법을 이용한 인상파 화가의 그림에서 볼 수 있는 색혼합 방법이다.
③ 비잔틴 미술에서 보여지는 모자이크 벽화에서 볼 수 있는 색혼합 방법이다.
④ 두 색의 중간적 색채를 보게 된다.

75 다음 중 공간색이란?

① 맑고 푸른 하늘과 같이 끝없이 들어갈 수 있게 보이는 색
② 유리나 물의 색 등 일정한 부피가 쌓였을 때 보이는 색

③ 전구나 불꽃처럼 발광을 통해 보이는 색
④ 반사물체의 표면에 보이는 색

① 평면색(면색)
③ 광 휘
④ 표면색
그 외의 카츠의 색 분류
• 경영색 : 거울에 비춰진 상을 보면서 실제와 같은 존재감을 느끼는 색
• 투과색 : 색유리, 셀로판지와 같이 물체를 투과하여 나타나는 색
• 광택 : 빛이 표면에 부분적으로 반사할 경우 표면색보다 밝은 명도감으로 원래의 색을 인지하는데 불편함을 느끼는 색의 출현방식
• 작열 : 태양과 같이 이글거리는 빛의 출현 방식
• 금속색 : 불투명한 도료와는 달리 물질의 특정한 파장이 강한 반사로 보이는 색
• 간섭색 : 얇은 막에서 빛이 확산 또는 반사되어 나타나는 색

76 회색에 순색을 혼합하면 무엇이 주로 변화되는가?

① 명도가 낮아진다.
② 채도가 높아진다.
③ 명도가 높아진다.
④ 채도가 낮아진다.

77 인간이 볼 수 있는 가시광선의 파장범위로 가장 근접한 것은?

① 390~860nm
② 380~780nm
③ 280~790nm
④ 375~700nm

78 면적대비의 효과에 대한 괄호 속에 들어갈 색의 속성을 순서대로 옳게 나열한 것은?

> 색 면적이 극도로 작을 경우는 ()과(와)의 관계가 중요하고, 색 면적이 클 경우는 ()과(와)의 관계가 중요하다.

① 명도, 색상
② 색상, 채도
③ 채도, 색상
④ 명도, 채도

79 명도가 다른 두 회색 사이의 색차를 가장 잘 보이게 하는 배경색은?

① 두 색보다 어두운 유채색
② 두 색의 중간에 위치하는 무채색
③ 두 색보다 어두운 무채색
④ 두 색보다 밝은 유채색

80 19세기 인상파의 점묘 병치혼색에서 주로 사용한 방법으로 생생한 색채감을 느끼게 하는 대비는?

① 보색대비
② 면적대비
③ 명도대비
④ 채도대비

 ① 보색대비 : 서로 보색관계인 두 색을 나란히 놓으면 서로의 영향으로 인하여 각각의 채도가 더 높아 보이는 현상
② 면적대비 : 동일한 색이라도 면적이 클수록 명도·채도가 높아지고, 면적이 작을수록 명도·채도가 낮아지는 현상

③ 명도대비 : 명도차를 갖는 두 색을 인접 배색했을 때, 서로의 영향으로 밝은색은 더 밝게, 어두운색은 더 어둡게 보이는 현상
④ 채도대비 : 채도가 다른 두 색을 서로 대비시켰을 때 서로의 영향으로 다른 채도감을 보이는 현상

제5과목 색채체계론

81 먼셀 색체계의 기본 10색상의 색명 중 틀린 것은?

① 주황 – YR
② 연두 – GY
③ 청록 – PB
④ 자주 – RP

82 CIE LAB(L*a*b*) 색공간에 대한 설명으로 옳은 것은?

① L*a*b* 색공간에서 L*는 채도, a*와 b*는 색도좌표를 나타낸다.
② +a*는 빨간색 방향, +b*는 파란색 방향이다.
③ 중앙은 유색이며, 중앙에서 바깥으로 가게 되면 채도가 떨어진다.
④ +a*는 빨간색 방향, -a*는 녹색방향이다.

 ① L*a*b* 색공간에서 L*은 반사율, a*와 b*는 색도좌표를 나타낸다.
② +a* 빨간색 방향, +b*는 노란색 방향이다. -a*는 녹색 방향, -b*는 파란색 방향이다.
③ 중앙은 무채색이며, 중앙에서 바깥으로 가게 되면 채도가 높아진다.

83 먼셀 표색계의 설명으로 틀린 것은?

① 이상적인 완전한 검정과 흰색은 현실적으로 얻을 수 없으며, 명도 번호가 클수록 명도는 낮고 작을수록 명도는 높다.

② 실용상 현재 쓰이고 있는 먼셀 색상환은 기본 10색상을 2등분, 4등분한 20색상, 40색상의 색상환이다.

③ Value는 명도축으로 0에서 10까지의 단계를 사용하고 있다.

④ Chroma는 중심의 무채색 축을 0으로 하고 수평방향으로 차례로 번호가 커지게 된다.

84 다음의 관용색명 중 색명의 유래가 동물에서 따온 것은?

① 세피아(Sepia)

② 밤색(Maroon)

③ 팬지색(Pansy)

④ 라벤더색(Lavender)

85 우리의 음양오행사상에 의한 색체계는 오방정색과 오방간색으로 분류하는데 다음 중 오방간색이 아닌 것은?

① 청 색

② 홍 색

③ 유황색

④ 자 색

해설
• 오방간색 : 자색, 벽색, 유황색, 녹색, 홍색
• 오방정색 : 적색, 청색, 황색, 흑색, 백색

86 오스트발트 색채체계의 특징이 아닌 것은?

① 24색상환을 사용한다.

② 각 순색으로부터 흰색, 검은색 방향으로 8개의 단계로 구성되어있다.

③ 무채색은 흰색, 검은색을 포함하여 10개의 단계로 구성되어 있다.

④ 기본색은 2색을 기준으로 한다.

87 5YR 4/8에 가장 가까운 ISCC-NIST 색기호는?

① s-Br

② v-OY

③ v-Y

④ v-rO

88 우리나라 청자를 상징하는 색 이름을 바르게 나타낸 것은?

① 취색(翠色)

② 비색(翡色)

③ 자색(姿色)

④ 청색(靑色)

89 NCS 표기법에서 S3060-Y10R의 설명 중 틀린 것은?

① S는 순수도를 표시한다.

② 30%의 검은색도를 가지고 있다.

③ 60%의 유채색도를 가지고 있다.

④ 10%의 빨간색도를 가진 노란색이다.

 해설

① S는 NCS 색견본 두 번째 판(Second Edition)을 의미한다.
• Y10R은 색상의 기호이다.
• 흑색량+순색량=Nuance(뉘앙스=톤의 개념)

90 ISCC-NBS의 색상분류에서 가장 선명한 색을 나타내는 톤은?

① Vivid　　② Bright
③ Light　　④ Strong

91 PCCS 색상 기호 중 틀린 것은?

① bG, BG가 다른 색상으로 표기된다.
② I-24 색상기호로도 표기된다.
③ 단일 알파벳인 V, O 등도 사용된다.
④ 규칙적으로 먼셀 색상과 정확하게 대응된다.

92 오스트발트 색체계의 표기법 "23na"에 대하여 다음 표를 보고 옳게 설명한 것은?

기 호	a	n
백색량	89	5.6
흑색량	11	94.4

① 23번 색상, 흑색량 94.4, 백색량 89, 순색량 5.6
② 23번 색상, 백색량 5.6, 흑색량 11, 순색량 83.4
③ 순색량 23, 백색량 5.6, 흑색량 11
④ 순색량 23, 흑색량 94.4, 백색량 89

93 먼셀의 색채조화원리에 해당되지 않는 것은?

① 다양한 무채색의 평균명도가 N2가 될 때 조화로운 배색이 된다.
② 동일 색상의 색은 모두 조화된다.
③ 어두운색이나 채도가 낮은 색은 밝은색이나 높은 채도의 색보다 넓게 사용한다.
④ 항상 두 색의 조화로운 균형을 유지하며 배색해야 한다.

 해설

① 다양한 무채색의 평균명도가 N5가 될 때 조화로운 배색이 된다.
그 외의 먼셀의 색채조화원리
• 중간채도인 채도 5의 반대끼리는 같은 넓이로 배색할 때 조화롭다.
• 명도가 같고 채도가 다른 반대색끼리는 약한 채도는 넓게, 고채도는 좁게 하면 조화롭다.
• 채도가 같으면서 명도가 다른 반대색끼리의 배색을 회색척도를 기준으로 정연한 간격으로 배색할 때 조화롭다.
• 명도와 채도가 모두 다른 반대색끼리의 배색을 회색의 척도를 기준으로 정연한 간격으로 배색할 때 조화롭다.
• 인접색상 또는 근접보색과 같이 서로 보색관계에 있지 않은 색들 또한 위의 법칙에 맞게 배색하게 되면 조화로움을 얻을 수 있다.
• 색채의 연속이 있는 그러데이션의 배색은 조화롭다.

94 색의 속성에 대한 설명으로 틀린 것은?

① 색의 3속성을 3차원적인 공간에다 계통적으로 배열한 것이 색입체이다.
② 채도는 색의 밝기로 나눌 때의 요소가 되는 분광반사율에 의해서 느낀다.

③ 색의 3속성은 색상, 명도, 채도이다.

④ 색상은 색의 종류로 나눌 때의 요소가 되는 주파장에 의해서 느낀다.

95 광원이나 빛의 색을 수치적으로 정량화하여 표시하는 색체계는?

① RAL
② NCS
③ DIN
④ CIE XYZ

96 비렌의 색채조화론 중 옳은 것은?

① 총 9개의 톤으로 이루어져 있다.

② 각 기준이 되는 톤을 직선으로 연결하면 조화롭다.

③ 색상의 변화에 대해서는 다루고 있지 않다.

④ 실질적인 업무보다는 이론과 설문조사를 위한 것이다.

해설 비렌의 색채조화론
색채의 미적 효과를 나타내는 최소 7가지 용어로 톤(Tone), 흰색(White), 검정(Black), 회색(Gray), 순색(Color), 밝은 색조(Tint), 어두운 색조(Shade)가 필요하다. 비렌의 조화론의 특징은 수학적 비례나 기하학적인 관계로부터 받아들인 것과 혼색에 의한 것이 있다는 것을 알 수 있다.

97 Yxy 색체계에서 사람의 시감 차이와 실제 색표계의 차이가 가장 많이 나는 색상은?

① RED
② YELLOW
③ GREEN
④ BLUE

98 〈보기〉에서 설명하는 배색방법은?

> 같은 톤을 이용하여 색상을 다르게 하는 배색기법을 말한다.

① 톤온톤(Tone on Tone) 배색
② 톤인톤(Tone in Tone) 배색
③ 카마이외(Camaieu) 배색
④ 트라이콜로르(Tricolore) 배색

99 다음의 명도 표기 중 가장 밝은 색채는?

① N=7
② L*=65
③ Y=9.5
④ D=2

100 먼셀의 색체계에 대한 설명 중 맞지 않은 것은?

① 모든 색을 채도, 명도, 색상의 세가지 특징으로 나누어 분류한다.

② 전체 색상을 빨강(R), 파랑(B), 노랑(Y), 초록(G)의 네 가지 기본원색으로 나누고 이를 다시 100개로 세분하여 분류한다.

③ 기계적 측정에 의한 것이 아니라 사람의 시각적 판단을 바탕으로 하였으므로 색표 간의 시감적 간격이 거의 균등하다.

④ 먼셀의 'Munsell Book of Color'를 미국광학회가 측정, 검토, 수정하여 공식적으로 먼셀 표색계로 발표하였다.

2016년

제 1 회

컬러리스트산업기사

기출문제

제 **1** 과목 **색채심리**

01 사회문화정보로서 색이 활용된 예로 프로야구단의 상징색은 다음 중 어떤 역할에 가장 크게 기여하였는가?

① 국제적 표준색의 기능

② 사용자의 편의성

③ 유대감의 형성과 감정의 고조

④ 차별적인 연상효과

02 사과라는 대상의 색채를 무의식적으로 추론하여 빨간색이라고 한다. 이처럼 대상의 표면색에 대한 무의식적 추론에 의해 결정되는 색채는?

① 기억색

② 색채 항상성

③ 착 시

④ 색채 주관성

해설

② 색채 항상성 : 우리 망막에 미치는 빛 자극의 물리적 특성(관찰조건)이 변화하더라도 대상 물체의 색(지각되는 색)이 그대로 유지된다고 지각하게 되는 현상이다.

③ 착시 : 색상대비, 명도대비, 채도대비, 잔상 등의 효과를 말한다.

• 색상대비 : 서로 다른 두 색을 인접했을 때, 서로의 영향으로 색채가 색상환에서 멀어지는 효과

• 명도대비 : 명도가 다른 두 색을 인접했을 때, 밝은색은 더 밝게, 어두운색은 더 어둡게 보이는 현상

• 채도대비 : 채도가 다른 두 색이 인접하면, 서로의 영향으로 산뜻한 색은 더 산뜻하게, 흐린 색은 더 흐리게 보이는 현상

• 잔상 : 눈에 색자극이 사라진 뒤에도 색감각이 남아 있는 현상

④ 색채 주관성 : 색채는 망막상에 떨어진 빛의 자극에 의해 대뇌가 결정한다. 그러나 색채의 시각적 효과는 주관적 해석에 따라 달라진다(예) 팽이 회전 시 오른쪽으로 돌릴 때와 왼쪽으로 돌릴 때 또는 속도에 따라 주관색이 다르게 보이는 현상).

03 빛 자극을 색채로 결정하는 신체 부위는?

① 망 막

② 대 뇌

③ 각 막

④ 시신경

04 백화점 출구에서 20대를 대상으로 하는 새로운 화장품 개발을 위한 조사 시 가장 적합한 표본집단 선정법은?

① 무작위추출법

② 다단추출법

③ 국화추출법

④ 계통추출법

05 색채선호에 영향을 미치는 요인으로 가장 거리가 먼 것은?

① 지 능
② 연 령
③ 기 후
④ 소 득

06 색채와 다른 감각과의 교류 현상은?

① 색채의 공감각
② 공통언어
③ 색채의 연상
④ 시각적 언어

07 실내 벽면의 주조색을 조절하여 사용자가 머무는 시간이 실제보다 짧게 느껴지도록 하려면 어떤 색상을 선택하는 것이 좋은가?

① 황 색
② 녹 색
③ 적 색
④ 청 색

08 기업색채를 가장 옳게 설명한 것은?

① 기업의 빌딩 외관에 사용한 색채
② 기업 내부의 실내 색채
③ 기업의 이미지를 시각적으로 상징화한 색채
④ 기업에서 생산된 제품의 색채

09 가장 많이 사용되는 조사법으로 표적집단의 선호색, 컬러이미지 등을 조사할 때 주로 사용하는 색채 정보수집 방법은?

① 문헌조사법
② 임의추출법
③ 표본조사법
④ 현장관찰법

10 위험신호, 소방차 등에 사용된 색은 다음 중 어떠한 효과에 의한 것인가?

① 잔상효과 ② 대비효과
③ 연상효과 ④ 동화효과

해설
① 잔상효과 : 눈에 색 자극을 없앤 뒤에도 남는 색 감각. 자극의 강도, 지속시간, 크기에 비례한다(잔상에는 음의 잔상과 양의 잔상이 있음).
② 대비효과 : 상이한 서로 다른 색의 영향을 받아 각각의 상이함이 강조되는 현상을 색채의 심리 효과에 의한 대비현상이라고 한다.
④ 동화효과 : 두 색을 인접 배색했을 때 서로의 영향으로 실제보다 인접색과 가까운 것처럼 지각되는 현상이다.
색채연상
• 색을 보았을 때 심리적 활동의 영향으로 어떤 현상이나 이미지가 나타나는 것
• 개인적인 경험, 기억, 사상 등이 색에 투영
• 유채색의 연상이 강하며 무채색은 추상적인 연상이 나타난다.

11 다음 중 가장 낮은 채도를 사용하는 것이 합리적인 색채계획의 사례는?

① 전통놀이마당 광고 포스터
② 가전제품 중 냉장고
③ 여성의 수영복
④ 올림픽 스타디움 외관

12 군인들이 착용하는 군복색에서 가장 중요하게 고려되어야 할 사항은?

① 연상색 ② 기억색

③ 은폐색 ④ 상징색

13 모리스 데리베레(Maurice Deribere)가 주장한 맛을 대표하는 색채로 틀린 것은?

① 단맛 – Pink

② 짠맛 – Red

③ 신맛 – Yellow

④ 쓴맛 – Brown-maroon

14 황혼일 때, 또는 박명시의 경우 가장 잘 보이는 색은?

① 노 랑 ② 파 랑

③ 자 주 ④ 분 홍

15 유행색에 대한 설명으로 틀린 것은?

① 특정지역의 하늘, 자연광, 습도, 흙과 돌 등에 의하여 자연스럽게 어울리고 선호되는 색채들로 구성된다.

② 어떤 계절이나 일정기간 동안 특별히 많은 사람들이 선호하여 착용하는 색이다.

③ 일정한 기간을 가지고 주기적으로 반복되는 특성을 가지고 있다.

④ 특정한 사회적, 경제적 사건이 있을 경우에는 예외적인 색이 유행할 수도 있다.

해설 유행색은 색채전문가들에 의해 예측되는 색으로 일정기간 동안 사람들이 선호하는 색을 말한다. 패션디자인 부분은 유행색이 매우 중요한 요인이며, 유행색 관련 기관에 의해 2년 이전에 제안된다.

16 색채경험에 대한 설명 중 틀린 것은?

① 빛의 특성이 같더라도 사람의 경험에 따라 다르게 지각된다.

② 일상생활에서 정서적 경험은 색채경험에 영향을 미친다.

③ 문화적 배경은 중요한 요인으로 작용하지 않는다.

④ 대뇌에서 일어나는 주관적 경험이다.

17 서구 사회에서의 패션색채의 변천으로 틀린 것은?

① 1940년대 초반에는 군복의 영향으로 검정, 카키, 올리브 등이 사용되었다.

② 1950년대 초에는 전후의 심리적, 경제적 안정으로 명도와 채도가 높은 색채가 유행하였다.

③ 1980년대 초에는 재패니즘룩(Japanese Look)의 영향으로 무채색이 유행하였다.

④ 1990년대 초에는 에콜로지와 미니멀리즘의 영향으로 흰색, 카키, 베이지 등 내추럴 색채가 유행하였다.

해설 • 1900년대 : 아르누보의 영향으로 부드럽고 여성적인 경향이 색채에도 그대로 반영되어 연한 파스텔 색조가 유행

- 1910년대 : 오리엔탈리즘의 영향을 받아 밝고 선명한 색조의 노랑, 오렌지, 청록 등이 주조색으로 사용됨(제1차 세계대전 중에는 어두운색 사용)
- 1920년대 : 인공합성염료의 발달로 자유로운 색의 사용과 인공적인 색, 주관적인 색을 사용
- 1930년대 : 패션과 인테리어에서 흰색이 대유행을 한 이후, 서서히 유채색이 유행하기 시작. 이브닝웨어를 제외한 일상복에서는 어려운 경제상황을 반영하듯 녹청색, 뷰로즈, 커피색 등이 사용
- 1960년대 : 팝 아트에 사용되었던 선명하고 강렬한 색조들이 사이키델릭의 영향을 함께 받으면서 명도와 채도가 높은 현란한 색채로 변화
- 1970년대 : 브라운과 크림색이 주요 색조로 사용된 내추럴 룩이 나타남
- 1980년대 초에는 재패니즈룩(Japanese Look), 앤드로지너스 룩(Androgynous Look) 등은 검정, 흰색, 어두운 뉴트럴(Neutral) 색이 유행함

18 색이 주는 느낌은 행동 유발과 관계가 있다. 선호색과 성격의 연결 중 틀린 것은?

① 초록 – 희망, 긍정적, 안정적
② 파랑 – 합일, 성숙함, 공격적
③ 주황 – 사교적, 친밀함, 나른함
④ 빨강 – 자극적, 활동성, 외향적

19 색채선호의 원리에 대한 설명 중 틀린 것은?

① 남성과 여성의 선호색이 다른 경우가 많다.
② 색채 선호도는 세월에 따라 변화한다.
③ 제품의 종류에 관계없이 선호색은 적용된다.
④ 색채 선호도는 연령에 따라 다르게 나타난다.

20 SD법에 대한 설명으로 틀린 것은?

① 오스굿(C. E. Osgoods)이 고안했다.
② 연상법과 면접법이 있다.
③ 형용사의 척도는 3단계가 일반적이다.
④ 개념의 이미지를 측정하여 정서적인 자극을 조사하는 것이다.

 제**2**과목 **색채디자인**

21 오스트리아에서 일어난 새로운 조형운동으로 권위적이고 세속적인 과거의 모든 양식으로부터의 분리를 주장하며 자신들의 작품에 고유 이름을 새겨 넣어 생산된 제품의 품질과 디자인에 신뢰성을 부여한 사조는?

① 아트 앤 크래프트
② 아르누보
③ 유겐트 스틸
④ 시세션

해설
① 아트 앤 크래프트(=미술공예운동) : 19세기 말에서 20세기 초 영국에서 일어난 공예 혁신 운동으로 미술, 공예, 디자인 간의 갭을 없애고 실용적 디자인을 추구하고자 한 운동
② 아르누보 : 1900년 전후 파리를 중심으로 일어난 신예술 운동으로 유럽과 미국 등지에서 건축, 조각, 회화, 공예, 디자인 등 모든 장르에서 새로운 생명과 풍부한 혁신을 불러일으킨 장식 미술운동
③ 유겐트 스틸 : '청춘양식'이란 뜻으로 독일, 오스트리아 등 독일어권에서의 아르누보 양식과 경향에 대한 호칭

22 공업화와 대량생산에 의한 기존의 사회적 환경을 개선하려는 디자인 태도와 관련 있는 디자인은?

① 아이덴티티 디자인(Identity Design)

② 얼터너티브 디자인(Alternative Design)

③ 에디토리얼 디자인(Editorial Design)

④ 인터페이스 디자인(Interface Design)

② 얼터너티브 디자인(Alternative Design) : 공업화와 대량생산에 의한 기존의 사회적 환경을 개선하려는 디자인 태도. 인간의 진정한 행복에 대한 물음으로부터 사회적인 문제의 해결을 목표로 하고 있으며 대표적인 디자이너로는 파파넥(V. Papanek)을 들 수 있다.

① 아이덴티티 디자인(Identity Design) : 기업이나 기관, 행사 등 대상의 이미지를 일관성 있게 관리하기 위한 것으로 만들어진 디자인이다.

③ 에디토리얼 디자인(Editorial Design) : 책이나 신문, 잡지 등 인쇄매체의 디자인에서 사진이나 서체, 색채 등 시각요소를 적절히 선택하여 내용을 보다 효과적으로 전달하기 위한 디자인이다.

23 면에 대한 설명으로 틀린 것은?

① 미술, 건축, 디자인에서 면은 형태를 생성하는 중요한 요소이다.

② 면은 공간을 구성하는 단위이며, 공간효과를 나타낸다.

③ 길이와 너비의 2차원적 개념으로 정의될 수 있다.

④ 면은 움직이는 점에 의해 만들어진다.

24 보기에서 공통적으로 설명하는 디자인의 조건은?

> • 디자인은 종합적인 조형 활동이지만, 최종적으로 생명을 불어넣을 수 있는 것을 말한다.
> • 디자이너의 창조성은 주어진 정보와 새로운 지식과 경험을 바탕으로 상상력을 결합시켜 새로운 디자인을 개발하는 것이다.
> • 자연적, 인공적 원형, 시대 양식에서 새로운 정신을 찾아 시대에 알맞은 디자인을 찾는 것이 훌륭한 디자인이다.

① 합목적성

② 독창성

③ 심미성

④ 경제성

25 그림과 관련한 디자인 사조에 대한 설명이 틀린 것은?

① 대중을 위한 예술과 소비사회에 대한 비판을 제시

② 기존 회화 양식을 벗어나 상업적인 기법을 사용

③ 전체적으로 어두운 톤 위에 혼란한 강조색을 사용

④ 옵아트(Optical Art)라고도 함

26 다음 중 색채계획에서 기업색채의 선택 시 주안점으로 틀린 것은?

① 기업 이념과 실체에 맞는 이상적 이미지를 나타내는 색
② 눈에 띄기 쉽고 타사와 차별성이 뛰어난 색
③ 여러 가지 소재의 재현보다는 관리하기 쉬운 색
④ 불쾌감을 주거나 경관을 손상시키지 않고 주위와 조화되는 색

27 영국의 공예가로 예술의 민주화, 예술의 생활화를 주장해 근대 디자인의 이념적 기초를 마련한 사람은?

① 찰스 레니 매킨토시
② 윌리엄 모리스
③ 허버트 맥네어
④ 오브리 비어즐리

해설 ① 찰스 레니 매킨토시 : 영국의 건축가로 실내디자인, 가구, 화려한 장식 무늬 등 식물을 모티브로 한 곡선 양식을 전개한 인물
③ 허버트 맥네어 : 찰스 레니 매킨토시와 함께 4인조 'The Four' 멤버로 건축디자인에 식물을 모티브로 한 곡선 양식을 개척한 인물
④ 오브리 비어즐리 : 영국의 장식 미술가로서 H. 툴루즈 로트레크와 일본의 풍속화 우키요에의 영향을 받아 비어즐리 특유의 섬세하고 장식적인 양식을 확립한 인물

28 색채계획(Color Planning)에 관한 설명으로 틀린 것은?

① 색채의 목표를 달성하기 위해 제품의 특성 및 판매자의 심리를 이용해 효과적으로 색채를 적용하는 과정이다.
② 제품의 차별화, 환경조성, 업무의 향상, 피로의 경감 등의 효과를 위해 절대적으로 필요하다.
③ 색채 목적을 정확히 인식하고 시장조사와 색채심리, 색채전달계획을 세워 디자인을 적용해야 한다.
④ 시장정보를 충분히 조사하고 분석한 후에 시장 포지셔닝에 의한 색채조절로 고객에게 우호적이고 강력하게 인상을 심어주어야 한다.

29 디자인의 조형요소 중 형태의 분류와 거리가 먼 것은?

① 유동 형태 ② 순수 형태
③ 자연 형태 ④ 인위적 형태

30 다음 중에서 디자인의 목적에 해당되지 않는 것은?

① 디자인은 보다 사용하기 쉽고, 편리하며, 아름다운 생활환경을 창조하는 조형행위이다.
② 디자인은 실용적이고 미적인 조형의 형태를 개발하는 것이다.
③ 디자인은 아름다움을 추구하기 위하여 즉시적이고 무의식적인 조형의 방법을 개발하고 연구하는 것이다.
④ 디자인은 특정 문제에 대한 목적을 마음에 두고, 이의 실천을 위하여 세우는 일련의 행위 개념이다.

26 ③ 27 ② 28 ① 29 ① 30 ③ **정답**

31 여름철 레저, 스포츠 시설물에 대한 색채계획으로 가장 적합한 것은?

① 많은 사람이 이용하기 때문에 일반적으로 선호하는 동일·유사배색을 활용하는 것이 좋다.

② 사고방지를 위해 동화현상의 배색효과를 적극적으로 활용하는 것이 바람직하다.

③ 청결하고 밝은 이미지를 위해 저명도 고채도의 한색계를 적극적으로 활용하는 것이 좋다.

④ 활기차고 밝은 이미지를 위해 대비색에 의한 배색효과를 적극적으로 활용하는 것이 바람직하다.

32 보기의 ()에 적합한 용어는?

> 오늘날은 정보시대로서 사람들에게 세계적으로 위상과 개별화에 대한 가치인식을 동시에 요구, 이는 세계화(Glo-balization)와 지역화(Localization)라는 동시발생적인 상황 앞에 ()의 특수가치에 대한 비중이 높아가고 있음을 인식시켜 준다.

① 전통성　　② 문화성
③ 지속가능성　④ 친자연성

33 캘리그라피(Calligraphy)에 관한 설명 중 틀린 것은?

① P. 술라주, H. 아르퉁, J. 폴록 등 1950년대 표현주의 화가들에게서 캘리그라피를 이용한 추상화가 성행하였다.

② 글자 자체의 독특한 번짐, 살짝 스쳐가는 효과, 여백의 균형미 등 순수 조형의 관점에서 보는 것을 뜻한다.

③ 미국의 타이포그래퍼인 허브 루발린(Herb Lubalin)에 의해 창시되었다.

④ 필기체·필적·서법 등의 뜻으로, 좁게는 서예를 말하며, 넓게는 활자 이외의 서체(書體)를 뜻하는 말이다.

34 환경디자인 계획 시 유의점이 아닌 것은?

① 인공시설물의 제외
② 환경색으로서 배경적인 역할의 고려
③ 재료의 자연색 존중
④ 광선, 온도, 기후 등 조건의 고려

35 산업디자인진흥법에 의거하여 상품의 외관, 기능, 재료, 경제성 등을 종합적으로 심사하여 디자인의 우수성이 인정된 상품에 부여하는 마크는?

① KS Mark
② GD Mark
③ Green Mark
④ Symbol Mark

36 보기의 () 안에 들어갈 용어로 가장 옳은 것은?

> 생태계에 대한 디자인의 태도는 자연과의 ()과(와) 상생이라는 측면에서 검토되고 적극적으로 통일되어야 한다.

① 융 합 ② 협 조
③ 협 동 ④ 공 생

37 코카콜라의 빨간색은 다음 중 어느 것의 성공적인 사례인가?

① Illustration
② Pictogram
③ C.I.P(Corporation Identity Program)
④ M.I(Mind Identity)

38 일러스트레이션(Illustration)에 관한 설명 중 틀린 것은?

① 회화, 사진, 도표, 도형 등 문자 이외의 그림요소이다.
② 주제를 명확하게 시각화하는 것이다.
③ 커뮤니케이션 언어로서 독자적인 장르이다.
④ 출판디자인, 북 디자인이라고도 불린다.

39 독일공작연맹에 대한 설명이 틀린 것은?

① 헤르만 무테지우스의 제창으로 건축가, 공업가, 공예가들이 모여 결성된 디자인 진흥단체이다.
② 우수한 미적 기준을 표준화하여 대량생산하고, 수출을 통해 독일의 국부 증대를 목표로 하였다.
③ 질을 추구하면서도 동시에 대량생산에 의한 양을 긍정하여 모던디자인이 탄생하는 길을 열었다.
④ 조형의 추상성과 기하학적 간결한 형태의 경제성에 입각한 디자인을 추구하였다.

40 디자인의 합목적성에 관한 내용으로 관계가 가장 적은 것은?

① 실용상의 목적을 가리키는 것이다.
② 객관적, 합리적인 접근이 요구된다.
③ 과학적, 공학적 기초가 필요하다.
④ 토속적, 관습적 접근이 필요하다.

 합목적성 : 실용상의 목적을 의미하며 일정한 목적에 도달하는 데 적합한 대상 또는 행위의 성질, 이성적, 합리적, 객관적 특성을 가지게 된다.

제3과목 **색채관리**

41 다음 중 평판인쇄용 잉크는?

① 오프셋윤전잉크
② 플렉소인쇄잉크
③ 등사판잉크
④ 레지스터잉크

42 색채계를 사용하여 측정된 색채값이 실제로 눈에 보이는 색채와 차이가 있는 것의 원인으로 거리가 먼 것은?

① 표면 반사 성분
② 음 영
③ 투명성
④ 물체의 강도

43 PNG 파일 포맷에 대한 설명으로 옳은 것은?

① 압축률은 떨어지지만 전송속도가 빠르고 이미지의 손상은 적으며 간단한 애니메이션효과를 낼 수 있다.
② 알파채널, 트루컬러 지원, 비손실 압축을 사용하여 이미지 변형 없이 웹상에 그대로 표현이 가능하다.
③ 매킨토시의 표준파일 포맷방식으로 비트맵·벡터 이미지를 동시에 다룰 수 있다.
④ 1,600만 색상을 표시할 수 있고 손실압축방식으로 파일의 크기가 작기 때문에 웹에서 널리 사용된다.

44 조건등색(Metamerism)에 대한 설명 중 옳은 것은?

① 조명에 따라 두 견본이 같게도 다르게도 보인다.
② 모니터에서 색 재현과는 관계없다.
③ 사람의 시감 특성과는 관련 없다.
④ 분광반사율이 같은 두 견본도 다르게 보일 수 있다.

 조건등색(Metamerism)
메타머리즘이라고도 하며, 빛의 스펙트럼 상태이다. 즉, 분광반사율의 분포가 서로 다른 두 개의 색자극이 광원의 종류와 관찰자 등의 관찰 조건을 일정하게 할 때에만 같은 색으로 보이는 경우를 말한다.

45 CCM(Computer Color Matching System)의 성능에 대하여 옳게 설명한 것은?

① 기준색에 대한 분광반사율 차이를 최소화한다.
② 조건등색 현상이 항상 발생한다.
③ 표준광 D₆₅ 조명 아래서 색채가 일치하는 것을 기준으로 처방을 산출한다.
④ 고비용으로 경제성이 없다.

CCM(Computer Color Matching System)
각 색료들의 분광학적인 특성을 분석하여 입력하고 발색을 원하는 색채샘플의 분광반사율을 입력하며, 그 색채에 대한 처방을 자동으로 산출하는 시스템을 말한다. 이로써 무조건 등색을 할 수 있다. CCM의 장점으로는 원가절감과 소재변화에 따른 대응을 할 수 있으며, 다품종 소량에 대응, 조색시간이 단축되고 미숙련자도 조색이 가능하다.

46 육안으로 색채일치를 확인하기 위하여 필요한 장치는?

① 색채관측상자
② 회전 혼색판
③ Munsell Color Book과 제논등
④ Monochromator(단색화 장치)

47 일반적인 인쇄잉크의 기본색이 아닌 것은?

① Red ② Yellow
③ Magenta ④ Cyan

48 한국산업표준(KS) 중 물체색의 색이름을 규정한 KS 규격은?

① KS A 0011
② KS A 0062
③ KS A 3012
④ KS C 8008

49 도료에 대한 설명이 틀린 것은?

① 유성페인트, 유성에나멜, 주정도료는 대표적인 천연수지 도료이다.
② 합성수지 도료는 화기에 민감하고 광택을 얻기 힘든 결점이 있다.
③ 에멀션 도료와 수용성 베이킹수지 도료는 대표적인 수성도료이다.
④ 플라스티졸 도료는 가소제에 희석제를 혼합한 것을 뜻한다.

50 측색의 오차판명 중 기준색과 변화색을 놓고 색상, 명도, 채도의 변화를 파악하여 어느 쪽으로 변화되었는지를 판단하는 방법은?

① 광원판정
② 편색판정
③ 메타머리즘 판정
④ 컬러 어피어런스 판정

51 조색 시 주의사항이 아닌 것은?

① 색상의 방향이 달라지지 않도록 소량씩 첨가하여 조색한다.
② 조색제는 4~5가지 이내의 색을 사용해서 채도가 떨어지는 것을 방지한다.
③ 고채도를 얻기 위해서는 대비색을 사용한다.
④ 조색 시, 착색 후 색상의 변화를 감안하여 혼합한다.

 ③ 고채도를 얻기 위해서는 대비색을 사용하면 반대로 채도가 떨어져 저채도가 된다. 고채도를 얻기 위해서는 원색을 혼합해야 한다.
조색 시 주의사항
• 일출, 일몰 직전 색상 비교 금지
• 실내 조도는 100lx 정도 유지
• 한번에 많은 양을 혼합하지 않기
• 동일 색상을 오랫동안 응시하지 않기
• 색상 비교 면적을 동일하게 할 것

52 분광복사계(Spectroradiometer)를 이용하여 모니터의 휘도를 측정하였다. 측정된 데이터의 단위로 옳은 것은?

① cd/m² ② 단위 없음

③ lx ④ Watt

53 육안검색에 의한 색채판별조건에 대한 설명으로 옳은 것은?

① 관찰자와 대상물의 각도는 30°로 한다.

② 비교하는 색은 인접하여 배열하고 동일 평면으로 배열되도록 배치한다.

③ 관측조도는 300lx로 한다.

④ 대상물의 색상과 비슷한 색상을 바탕면색으로 하여 관측한다.

해설 ① 관찰자와 대상물의 각도는 광원을 0°로 보았을 때 45° 또는 광원과 90° 각을 이루도록 한다. 90°일 경우에는 관찰하는 물체의 표면이 45°를 이루어야 한다.
③ 관측조도는 500lx를 기준으로 하며, 원칙적으로는 1,000lx 이상으로 한다. 단, 먼셀 명도 3 이하의 어두운색을 검색할 때는 2,000lx 이상의 조도를 사용해야 한다.
④ 검사대는 N5, 주위환경은 N7이어야 정확한 검색이 가능하다.

54 보기에서 설명하는 조명 및 수광의 기하학적 조건은?

> 이 배치는 di : 8°와 동일하며 다만 시료면에 1차면 거울을 두었을 때 반사되는 빛들을 제외한 것이다. 이 때 거울에 의하여 반사되는 빛은 1° 이내로 진행해야 하며, 이는 장치의 위치 편차나 미광에 대한 규제이다. 정반사광의 미광이나 위치 편차가 측정에 영향을 미칠 수 있다.

① 확산 : 8° 배열, 정반사 성분 포함 (di : 8°)

② 확산 : 8° 배열, 정반사 성분 제외 (de : 8°)

③ 8° : 확산 배열, 정반사 성분 포함 (8° : di)

④ 8° : 확산 배열, 정반사 성분 제외 (8° : de)

55 인류에게 알려진 오래된 염료 중의 하나로 벵갈, 자바 등 아시아 여러 곳에서 자라는 토종식물에서 얻어지며, 우리에게 청바지의 색깔로 잘 알려져 있는 천연염료는?

① 인디고 ② 플라본

③ 모 브 ④ 모베인

56 기기 종속적(Device-dependent)인 색공간 즉, 영상장치에 따라 눈에 인지되는 색이 변화하는 색공간이 아닌 것은?

① CIELAB ② RGB

③ YCbCr ④ HSV

57 인쇄에 따른 환경오염을 줄이기 위해 고안된 잉크는?

① 형광잉크

② 히트세트잉크

③ 수성 그라비어잉크

④ 금은잉크

58 육안조색 시 필요한 조건이 아닌 것은?

① 색채 관측을 할 때에는 조명 환경, 빛의 방향, 조명의 세기 등을 사전에 검토한다.

② 일반적으로 이용하는 부스의 내부는 명도 L*가 약 45~55의 무광택의 무채색으로 한다.

③ 작업면에서의 조도는 약 100lx가 가장 적당하다.

④ 작업면의 색은 원칙적으로 무광택이며, 명도 L*가 50인 무채색이다.

59 디지털 색채에 관한 설명 중 옳은 것은?

① 아날로그 방식이란 데이터를 0과 1의 두 가지 상태로만 생성, 저장, 처리, 출력 전송하는 전자기술이다.

② 디지털 방식은 전류, 전압 등과 같이 물리량을 이용하여 어떤 값을 표현하거나 측정하는 것이다.

③ 디지털 색채는 물감, 파스텔, 염료 등 물리적 또는 화학적으로 활용하여 색을 구사하는 방식이다.

④ 디지털 색채는 크게 RGB를 이용한 색채 영상을 디스플레이하는 것과 CMYK를 이용하여 프린트하는 두 가지가 있다.

60 다음 중 색을 육안으로 비교하여 판정할 때 기준이 되는 광원으로 가장 적당한 것은?

① A 광원

② D_{65}광원

③ CWF 광원

④ B 광원

제**4**과목 **색채지각의 이해**

61 동시대비에 대한 설명이 틀린 것은?

① 자극과 자극의 거리가 멀어지면 대비현상은 약해진다.

② 시선을 한 곳에 집중시키려는 색채지각 과정에서 일어나는 현상이다.

③ 색 차이가 클수록 대비현상이 약해진다.

④ 계속 한 곳을 보면 눈의 피로로 인해 대비효과는 감소된다.

62 색상의 감정효과로 온도감이 가장 높은 색은?

① 5B 6/10

② 2.5G 5/6

③ 7.5YR 5/10

④ N9

63 태양광선을 프리즘에 통과시키면 장파장에서 단파장까지 색이 구분된다. 다음 중 장파장에 해당되며 가장 작게 굴절되는 색은?

① 빨 강　　② 노 랑
③ 파 랑　　④ 보 라

64 동화효과와 관련이 없는 것은?

① 베졸드효과
② 줄눈효과
③ 음성잔상
④ 전파효과

해설 ③ 음성잔상 : 원래 자극의 감각과 보색관계에 있는 색으로 남은 감각을 음의 잔상이라고 한다.
동화효과
두 색을 인접 배색했을 때 서로의 영향으로 실제보다 인접 색과 가까운 것처럼 지각되는 현상이다. 예를 들어 베졸드효과, 전파효과, 줄눈효과, 혼색효과가 있다.

65 색채의 진출과 후퇴에 대한 설명으로 틀린 것은?

① 색채의 진출성과 후퇴성에 대한 심리적 반응의 결과이다.
② 공간이 색채로 인해 넓어 보이거나 좁아 보일 수는 없다.
③ 진출색과 후퇴색은 색채의 팽창, 수축성과 관계가 있다.
④ 따뜻한 색이 차가운 색보다 더 진출하는 느낌을 준다.

66 동일한 회색이 노란색 바탕과 파란색 바탕 위에 동시에 놓여 있을 경우 노란색 바탕 위의 회색은 어떻게 보이는가?

① 노랑 회색
② 하양 회색
③ 짙은 회색
④ 파랑 회색

67 다음 중 Magenta와 Yellow의 감법 혼합으로 얻어지는 색은?

① Red
② Green
③ Blue
④ Cyan

해설 감법혼합
• 색료의 혼합으로 사이안(Cyan), 마젠타(Magen-ta), 노랑(Yellow)이 기본색이다.
• 혼합하면 명도가 어두워지고, 채도도 점점 낮아진다.
• Cyan + Magenta = Blue
• Magenta + Yellow = Red
• Yellow + Cyan = Green
• Cyan + Magenta + Yellow = Black

68 빨간색 원을 보다가 흰 벽을 보면 청록색 원이 보이는 현상은?

① 페흐너효과
② 색채의 항상성
③ 음성잔상
④ 양성잔상

69 다음 중 명시성이 가장 높은 것은?

① 흰색 바탕 – 노랑
② 회색 바탕 – 파랑
③ 검정 바탕 – 파랑
④ 검정 바탕 – 노랑

70 주목성에 대한 설명 중 틀린 것은?

① 위험표지나 공사장 표시 등에 쓰인다.
② 일반적으로 고채도보다 저채도 색의 주목성이 높다.
③ 색 자체가 주목성이 높더라도 배경색에 따라 눈에 띄지 않을 수도 있다.
④ 일반적으로 난색이 한색보다 주목성이 높다.

71 시세포 중 물체의 밝고 어두운 정도를 구별하는 것은?

① 추상체
② 간상체
③ 홍 체
④ 수정체

해설
① 추상체 : 망막의 중심부에 모여 있으며, 색상을 구별하는 시세포
③ 홍체 : 카메라의 조리개에 해당하는 기관
④ 수정체 : 안구로 들어온 상의 초점을 맞추어 상을 정확하게 맞게 한다. 가까운 거리의 물체는 두꺼워져 초점을 만들고, 멀리 있는 물체는 얇게 변하여 상을 정확하게 만들어 낸다.

72 감법혼합에 대한 설명 중 틀린 것은?

① 물감, 안료의 혼합이다.
② 사이안과 노랑을 혼합하면 녹색이 된다.
③ 혼합색이 원래의 색보다 명도는 낮고, 채도는 변하지 않는다.
④ 감법혼합의 3원색은 Cyan, Magen -ta, Yellow이다.

73 가법혼색의 법칙을 따르는 것이 아닌 것은?

① 병치혼합
② 회전혼합
③ 중간혼합
④ 색료혼합

74 보색에 대한 설명 중 틀린 것은?

① 모든 2차색은 그 색에 포함되지 않은 원색과 보색관계에 있다.
② 보색 중에서 회전혼색의 결과 무채색이 되는 보색을 특히 심리보색이라 한다.
③ 보색관계에 있는 두 색광의 혼합결과는 백색광이 된다.
④ 색상환에서 보색이 되는 두 색을 이웃하여 놓았을 때 보색대비효과가 나타난다.

75 대낮에 하늘이 파랗게 보이는 것은 빛의 어떤 현상에 의한 것인가?

① 굴 절 ② 회 절
③ 산 란 ④ 간 섭

해설
① 굴절 : 빛이 경계면에서 파동의 진행을 바꾸는 것으로, 굴절률은 파장에 따라 다르다. 장파장의 경우 굴절률이 작고, 단파장은 굴절률이 크면서 잘 꺾이는 성질이 있다.
② 회절 : 장애물의 반사 또는 매질의 불균일성에 의한 굴절로, 빛의 파동이 휘어지는 현상을 말한다.
④ 간섭 : 2개 이상의 동일한 파동이 동일점에 도달할 때 중복되어 강합되거나 약해지는 현상으로, 마루와 골이 서로 어긋나서 생기게 된다.

76 다음 중 같은 크기, 같은 거리에서 관찰할 경우 가장 후퇴해 보이는 색은?

① 난 색
② 고명도색
③ 저채도색
④ 고채도색

77 회전혼합에 대한 설명으로 틀린 것은?

① 혼합된 색의 명도는 혼합하려는 색들의 중간명도가 된다.
② 혼합된 색상은 중간색상이 되며, 면적에 따라 다르다.
③ 보색관계 색상의 혼합은 중간명도의 회색이 된다.
④ 혼합된 색의 채도는 원래의 채도보다 높아진다.

78 푸르킨예 현상에 대한 설명으로 틀린 것은?

① 간상체 시각은 단파장에 민감하다.
② 암순응이 되기 전에는 빨간색이 파란색에 비해 잘 보인다.
③ 추상체 시각은 장파장에 민감하다.
④ 암순응이 되면 상대적으로 빨간색이 더 잘 보인다.

79 빛 자극이 사라진 후에도 얼마동안 망막에 시 자극이 남아 있는 현상은?

① 수 축 ② 대 비
③ 동 화 ④ 잔 상

80 인간이 외부환경으로부터 얻는 여러 가지 정보 중에서 색채를 파악하는 것은?

① 색채순응 ② 색채지각
③ 색채조절 ④ 색각이상

제 **5** 과목 **색채체계의 이해**

81 먼셀 색체계의 설명으로 틀린 것은?

① 먼셀의 색채 체계는 색상, 명도, 채도의 3속성을 근거로 작성되었다.
② 색상은 색상 기호 없이 수치로도 기록되며, 색상기호 앞에 5가 붙으면 대표 색상이다.

③ 채도의 숫자는 색상이나 명도에 따라 다르게 되며, 빨강 순색(명도=4)은 14단계이다.

④ 헤링의 이론을 바탕으로 색상을 주파장으로 정의하고, 24색상으로 분할하여 색상환을 구성하였다.

④ 헤링의 이론을 바탕으로 색체계는 오스트발트의 색체계이다. 오스트발트의 색체계는 Yellow, Ultramarine Blue, Red, Sea Green, Orange, Turquoise, Leaf Green 이렇게 8색을 기본색으로 정했다. 이것을 다시 3등분하여 숫자를 붙여 24색상환을 구성하고 있다.

먼셀의 색상환은 시계방향 순서로 순환되며 빨강, 노랑, 녹색, 파랑, 보라색을 색상환의 5등분이 되도록 배열하였다. 다시 각 색의 중간색인 주황, 연두, 청록, 남색, 자주를 배치하여 총 10색상이 기본색을 이루도록 하였다. 이를 좀더 미묘한 색의 변화를 원할 때에는 한 가지 색상을 총 10간격으로 나누어 1~10까지의 숫자와 그 색상의 기호를 붙이면서 총 100단계에 이르는 색상을 관찰할 수 있다.

82 다음 중 파란색을 가장 많이 포함하고 있는 것은?

① L*=45, a*=40, b*=0

② L*=70, C*=15, h=270

③ L*=35, a*=−40, b*=15

④ L*=70, C*=25, h=90a

CIE 체계는 편의상 빛의 3원색 R, G, B를 기준으로 변환한 것

CIE LAB(L*a*b*)색공간
• L*는 시감반사율로서 0~100 정도의 반사율을 표시한다.
• a*는 색도 다이어그램으로 +a*는 빨강, −a*는 녹색 방향을 가리킨다.
• b*는 색도 다이어그램으로 +b*는 노랑, −b*는 파랑을 가리킨다.

83 색체계에 관한 설명으로 틀린 것은?

① 색체계는 색을 전달하기 위한 방법이다.

② 색을 기호화하면 정확하게 정보로 저장할 수 있다.

③ 색체계만으로는 색의 재생, 활용이 용이하지 않다.

④ 먼셀, 오스트발트, NCS, CIE 색체계 등이 있다.

84 먼셀의 균형이론에 영향을 받은 색채 조화론은?

① 셰브럴의 조화론

② 문·스펜서 조화론

③ 파버 비렌의 조화론

④ 저드의 조화론

① 셰브럴의 조화론 : 동시대비의 법칙을 발표하면서 색의 배색으로 인하여 여러 가지 효과를 낼 수 있다는 이론을 펼쳤다. 동시대비의 원리, 도미넌트 컬러, 세퍼레이션 컬러, 보색대비의 조화와 같은 4가지의 원리가 있다.

③ 파버 비렌의 조화론 : 색삼각형이라는 개념도를 통해 조화론이 필요하다고 주장하였다.

④ 저드의 조화론 : 색채조화는 개인의 취향의 문제이며, 정서반응은 사람에 따라 다를 수 있다. 또, 동일인이라도 때에 따라 달라지며 우리들은 일상의 오래된 배색에 질려 조그만 변화에도 상당히 동요되는 경우가 있다. 그리고 평소 무관심했던 색의 배합도 반복해서 보는 사이에 마음에 들게 되는 경우도 있다고 하면서 4가지 원칙을 지적하고 있다(질서의 원리, 친근성의 원리, 공통성의 원리, 명백성의 원리).

85 P.C.C.S의 톤 분류가 아닌 것은?

① Strong
② Dark
③ Tint
④ Grayish

 • Tint : 먼셀의 채도 개념에서 색조(Tone) 중 명색
조(Tint) 순색+흰색을 나타낸다.
• P.C.C.S : 일본색채연구소가 발표한 배색체계
의 명칭이다.

86 색채 표준화의 조건으로 옳지 않은 것은?

① 색상, 명도, 채도만을 사용한다.
② 색채 간의 지각적 등보성이 있어야 한다.
③ 색채 표기가 국제기호에 준해야 한다.
④ 실용화가 용이해야 한다.

87 일상생활에서 볼 수 있는 연속배색의 예로 적합하지 않은 것은?

① 카메오(조개껍질 세공)의 절단면
② 무지개의 색
③ 스펙트럼의 배열
④ 색상환의 배열

88 다음 중 관용색명이 아닌 것은?

① Prussian Blue
② Peacock Blue
③ Grayish Blue
④ Beige

89 오스트발트 색체계 기호표시인 '17 nc' 의 설명으로 옳은 것은?

① 17은 색상, n은 명도, c는 채도
② 17은 백색량, n은 흑색량, c는 순색량
③ 17은 색상, n은 백색량, c는 흑색량
④ 17은 색상, n은 흑색량, c는 백색량

90 먼셀의 명도의 범위는?

① 0~9 ② 0~10
③ 0~15 ④ 0~16

91 오방색과 상징의 연결이 틀린 것은?

① 황색 – 흙, 가을
② 청색 – 나무, 봄
③ 적색 – 불, 여름
④ 흑색 – 물, 겨울

92 NCS 색체계에 대한 설명으로 틀린 것은?

① NCS 색삼각형은 오스트발트 시스템과 같이 사선배치 모양으로 구성되어 있다.
② Y, R, B, G을 기본으로 40색상환을 구성한다.
③ 명도와 채도를 통합한 Tone의 개념, 즉 뉘앙스(Nuance)로 색을 표시한다.
④ 하양의 표기방법은 9000-N으로, 하얀색도 90%, 순색도 0%이다.

 ④ 무채색을 표시할 때는 검은색의 양만을 표시하고, 크로마틱니스에는 00으로 표기하면 된다. 예를 들어 흰색 0500-N, 회색 1000-N, 2000-N 등으로 표기하며 검정은 9000-N으로 표기한다.

93 현색계가 아닌 색체계는?

① Munsell ② CIE
③ DIN ④ NCS

94 색채 배색에 대한 설명으로 틀린 것은?

① 동일한 화면 내에 소구력이 같은 대비색이 두 쌍이면 혼란을 초래한다.
② 고명도의 색은 전체적으로 경쾌한 인상을 준다.
③ 채도대비, 명도대비, 보색대비 순서로 강한 주목성을 지닌다.
④ 난색의 넓은 면적은 따뜻한 인상을 준다.

95 보기의 ()에 들어갈 단어를 순서대로 옳게 나열한 것은?

> 오스트발트의 등색상 삼각형에서 C, B와 평행선상에 있는 색들은 (①)이고, C, W와 평행선상에 있는 색은 (②)이고, W, B와 평행선상에 있는 색은 (③)이다.

① 등백계열, 등흑계열, 등순계열
② 등흑계열, 등가색환 계열, 등백계열
③ 등백계열, 등흑계열, 등가색환 계열
④ 등흑계열, 등백계열, 등순계열

96 ISCC-NIST에 대한 설명 중 틀린 것은?

① 기본색 이름에 각 형용사를 붙여 267개의 색이름 범위로 표현한다.
② 유채색과 무채색에 공통적으로 사용되는 톤의 수식어는 Light와 Dark이다.
③ 무채색은 White, Light, Gray, Medium Gray, Dark Gray, Black으로 구성된다.
④ ISCC-NIST는 Violet 색상을 세 종류로 세분화하고 있다.

97 P.C.C.S 색체계의 명도에 대한 설명 중 틀린 것은?

① 명도의 표준은 하양과 검정과의 사이를 지각적으로 등보도가 되도록 분할한다.
② 실제 사용되는 최고 명도값은 도료를 기준으로 설정한 것이 특징이다.
③ 명도기호는 유광택 도료인 경우 백색은 9.5, 흑색은 0.5이다.
④ 원래의 명도 기준인 0, 10 등의 절대값 기호가 없다.

98 관용색이름에 대한 설명이 틀린 것은?

① 옛날부터 사용해 온 고유색 이름명이다.

② 광물의 이름에서 유래된 것도 있다.

③ 인명, 지명에서 유래된 것도 있다.

④ 연한 파랑, 밝은 남색 등이 있다.

99 톤은 같지만 색상이 다른 배색은?

① 톤온톤 배색

② 톤인톤 배색

③ 세퍼레이션 배색

④ 그러데이션 배색

100 다음 중 관용색이름인 와인레드(Wine Red)를 나타내는 가장 가까운 L*a*b*값은?

① L*a*b* = 20.01, 37.78, 8.85

② L*a*b* = 90.14, 5.26, 2.02

③ L*a*b* = 20.12, 19.76, -0.71

④ L*a*b* = 20.18, 14.68, -13.66

2016년

제2회

컬러리스트산업기사
기출문제

제1과목 **색채심리**

01 유행색에 대한 설명 중 틀린 것은?

① 어떤 계절이나 일정기간 동안 특별히 많은 사람에 의해 입혀지고, 선호도가 높은 색이다.

② 유행색은 선호되는 기간과 속도가 일정하지 않다.

③ 패션산업에서는 실 시즌의 약 2년 전에 유행예측색이 제안되고 있다.

④ 한국유행색협회는 국제유행색위원회와 무관하게 국내활동에만 국한되어 있다.

02 색채가 인체에 미치는 효과로 옳은 것은?

① 파랑 – 갑상선 기능 자극, 부갑상선 기능 저하

② 빨강 – 심신의 완화, 안정

③ 녹색 – 감각신경 자극, 혈액순환 촉진

④ 보라 – 정신적 자극, 감수성 조절

03 고도의 운동감과 속도를 나타낼 때 가장 적절한 색은?

① 청 색

② 회 색

③ 적 색

④ 보라색

04 색채의 심리적 효과를 다면적으로 분석하는 방법으로 반대어에 대한 스케일로 측정하는 색채 감정법은?

① SD법

② 이미지 연상법

③ 브레인스토밍

④ SG법

해설 SD법
• 미국의 심리학자 오스굿이 개발했다.
• 평가대상이 가지고 있는 이미지를 수량적 처리에 의해 척도화하여 정량적으로 측정하는 방법이다.
• 어떤 개념의 이미지를 측정할 것인가부터 시작되며, 사람의 정서적인 의미를 느낄 수 있는 모든 자극은 SD법의 개념으로 사용이 가능하다.

1 ④ 2 ④ 3 ③ 4 ① **정답**

05 다음 중 마케팅 믹스 4P, 4C가 아닌 조합은?

① Product, Customer Value
② Period, Convenience
③ Promotion, Communication
④ Price, Cost to the Customer

06 경고, 주의, 장애물, 위험물, 감전경고를 안내할 때 적용되는 색채는?

① 빨간색
② 노란색
③ 파란색
④ 녹 색

07 성인의 선호도 1위의 색으로 성별과 국가의 차별이 없이 일반적인 제품의 패키지 색으로 선정하기에 가장 적합한 것은?

① 빨 강
② 파 랑
③ 녹 색
④ 회 색

08 올림픽 오륜마크의 색채에 사용되는 색채심리는?

① 기억색
② 지역색
③ 상징색
④ 고유색

① 기억색 : 대상이 표면색에 대한 무의식적 추론에 의해 결정되는 색채
② 지역색 : 그 지역 주민들이 선호하는 색채, 국가, 지방, 도시 등의 이미지를 부각시키는 색채
④ 고유색 : 자연계의 사물이 본래 가지고 있는 고유한 색채

올림픽 오륜마크의 색채
• 유럽 : 파란색
• 아시아 : 노란색
• 아프리카 : 검은색
• 오스트레일리아 : 초록색
• 아메리카 : 빨간색

09 다음 중 색채가 갖는 공감각적 특성이 마케팅에 적용된 사례로 틀린 것은?

① 주황색 계통의 레스토랑 실내
② 녹색 계통의 유기농 제품 상점
③ 파란색 계통의 음식 접시
④ 갈색 계통의 커피 자판기

10 향수 용기 및 포장디자인 시 향의 종류와 색채가 바르게 연결된 것은?

① 시원하고 상쾌한 민트향 – Golden Yellow
② 섬세하고 에로틱한 향 – 흰색, 금색
③ 가볍고 강한(Spicy) 향 – 빨강, 검정
④ 향과 색채이미지는 관련성이 없다.

① 시원하고 상쾌한 민트향 : Green
③ 가볍고 강한(Spicy) 향 : 동적인 빨강이나 검은색 포장은 피한다.
④ 향과 색채이미지는 관련성이 있다.
모리스 데리베레(Maurice Deribere) : 프랑스 색채연구가
• Camphor향 : White, Light Yellow
• Musk(사향)향 : Red-brown, Golden Yellow

- Floral향 : Rose
- Mint(박하)향 : Green
- Ethereal(공기)향 : White, Light Blue
- Lilac향 : Pale Purple
- Coffee향 : Brown, Sepia

11 마케팅에서 사용되는 색채의 역할과 관련이 적은 것은?

① 상품의 차별화
② 기업의 이미지 통합
③ 상품의 소비 유도
④ 색채 순응의 효과

12 색채가 지닌 상징적인 의미로 인해 색채가 국제언어로 활용되는 올바른 예는?

① 빨강 – 소방기구 표시에 활용
② 노랑 – 구급장비, 상비약 표시에 활용
③ 초록 – 장애물, 위험물 표시에 활용
④ 자주 – 장비의 수리 시 주의 신호로 활용

13 맛을 대표하는 색채의 연결이 틀린 것은?

① 단맛 – 베이지와 갈색의 배색
② 신맛 – 노랑과 연두색의 배색
③ 짠맛 – 청록색과 회색의 배색
④ 쓴맛 – 밤색과 올리브 그린의 배색

14 색채 마케팅 전략의 개발에 영향을 미치는 요인으로 가장 거리가 먼 것은?

① 라이프스타일과 문화의 변화
② 환경문제와 환경운동의 영향
③ 인구통계적 요인
④ 정치와 법규의 규제 요인

15 표본의 크기에 대한 설명 중 틀린 것은?

① 표본의 오차는 표본을 뽑게 되는 모집단의 크기에 따라 크게 달라진다.
② 표본의 사례수(크기)는 오차와 관련되어 있다.
③ 적정 표본 크기는 허용오차 범위에 의해 달라진다.
④ 전문성이 부족한 연구자들은 선행연구의 표본 크기를 고려하여 사례수를 결정한다.

16 지구촌의 각 지역과 민족의 색채선호가 틀린 것은?

① 라틴계 민족들은 선명한 난색계통의 의복이나 일상용품을 좋아한다.
② 피부가 희고 머리칼은 금발이며 눈이 파란 북유럽계 민족은 한색계통을 좋아한다.
③ 태양광선의 강도가 높은 곳에서는 시원한 파란색에 대한 감각이 발달하며 선호한다.
④ 백야지역에서는 인간의 녹색시각이 우월하며 한색계통을 좋아한다.

③ 태양광선의 강도가 높은 곳에서는 난색계를 선호한다.

각 지역과 민족의 색채선호
- 한대기후 지역인 북극의 게르만인과 스칸디나비아 민족은 한색계를 선호한다.
- 머리카락과 눈동자색이 검정이나 흑갈색인 민족은 난색계를 선호한다.
- 아프리카는 일반적으로 강렬한 순색을 선호하나 빨간색은 반항과 전쟁을 의미한다고 믿기 때문에 선호하지 않고, 자연과 평화를 뜻하는 파랑과 녹색을 선호하는 경향이 있다.

17 색채치료요법에 관한 설명으로 틀린 것은?

① 특정색의 보석을 지니거나 의복을 착용하여 치료하는 방법이 있다.

② 파란색을 잘못 사용하면 눈에 충격을 주어 피로를 일으키고, 초조를 유발할 수 있다.

③ 색이 가진 고유한 파장과 진동수를 이용한 치료방법이다.

④ 색채치료는 질병, 신체의 회복과 성장, 삶의 질에 영향을 미친다.

18 단조로운 육체노동이 반복되는 작업장의 작업복 색채로 적합한 것은?

① 빨 강
② 노 랑
③ 파 랑
④ 검 정

19 중국시장을 위한 휴대폰을 빨간색으로 선정한 것은 색채기획의 방법 중 어떤 점을 고려한 것인가?

① 문화권별 색채 기호를 고려한 기획
② 개인적인 색채 선호를 고려한 기획
③ 풍토색을 고려한 기획
④ 사용 연령대의 선호색채를 고려한 기획

20 제품 디자인을 위한 색채 기호 조사에 관한 설명이 틀린 것은?

① 문화적인 요인과 인성적인 요인이 혼합되어 나타난다.

② 기업이 시장의 요구에 응하기 위해서는 색채의 선택 범위를 다양화하는 것이 좋다.

③ 현대에 오면서 색채에 대한 요구나 만족도는 일정한 방향으로 흐른다.

④ 자신의 감성을 억제하는 사람은 청색, 녹색을 좋아하고 적색을 싫어하는 경향이 있다.

제 **2** 과목 **색채디자인**

21 '집은 살기 위한 기계이다'라고 말한 사람은?

① 월터 그로피우스(Walter Gropius)
② 르코르뷔지에(Le Corbusier)
③ 안토니 가우디(Anthony Gaudi)
④ 프랭크 로이드 라이트(Frank Lloyd Wright)

 ① 월터 그로피우스(Walter Gropius) : 독일의 건축가이자 디자이너로 제1차 세계대전과 제2차 세계대전 사이에 유럽 예술의 흐름을 이끈 바우하우스 운동의 창시자이다.
③ 안토니 가우디(Anthony Gaudi) : 스페인의 건축가로 고딕과 이슬람 건축양식을 발전시켜, 자연의 유기성을 강조한 곡면과 곡선이 풍부하게 드러나는 독특한 형태, 도자기 타일을 이용한 모자이크 등 다채로운 특징을 지닌 독자적인 아르누보 양식을 창출하였다.
④ 프랭크 로이드 라이트(Frank Lloyd Wright) : 미국의 위대한 건축가로 르코르뷔지에(Le Corbusier), 미스 반 데 로에(Mies vander Rohe)와 더불어 근대건축에 있어서 세계 3대 거장(Master)의 한 사람이다. 그는 70년이 넘는 긴 세월 동안 이 시대의 예술과 건축을 헌신적으로 발전시키고 이끌어 왔다.

22 기하학적 형태에 대한 설명 중 틀린 것은?

① 수학적 법칙에 근거하고 있다.
② 모든 자연물은 기하학적 형태를 띠고 있다.
③ 단순성과 합리성을 가지고 있다.
④ 19세기 말부터 20세기 초에 걸쳐 조형분야에서는 기하학적 형태가 커다란 발전을 보였다.

23 테마공원, 버스정류장 등에 도시민의 편의와 휴식을 위해 만들어진 시설물의 명칭은?

① 로드 사인
② 인테리어
③ 익스테리어
④ 스트리트 퍼니처

24 보기의 설명 중 브레인스토밍법의 규칙으로 옳은 것은?

ⓐ 비판하지 말 것
ⓑ 양보다 질을 중시할 것
ⓒ 기존 정보 및 아이디어를 조합시킬 것
ⓓ 회의시간은 1시간 정도로, 좋은 아이디어만 기록할 것

① ⓐ, ⓑ
② ⓑ, ⓒ
③ ⓐ, ⓒ
④ ⓐ, ⓓ

25 디자인 역사에 대한 설명 중 옳은 것은?

① 구석기 시대에는 대개 주술적 또는 종교적 목적의 디자인이라 아름다움과 실용성을 더욱 강조했다.
② 18세기 영국에서 일어난 산업혁명은 예술혁명이자 공예혁명인 동시에 디자인혁명이었다.
③ 중세 말 아시아에서 도시경제가 번영하게 되자 자연과 인간에 대한 사고방식이 바뀌었는데, 이를 고전문예의 부흥이라는 의미에서 르네상스라 불렀다.
④ 크리스트교를 중심으로 한 중세 유럽문화는 인간성에 대한 이해나 개성의 창조력은 뒤떨어졌다.

(Industrial) Engineer Colorist

 ① 구석기 시대에는 대개 주술적 또는 종교적 목적의 디자인이라 종교와 주술, 번식과 풍요를 기원하는 의도이다.
② 18세기 영국에서 일어난 산업혁명은 기계혁명이자 생산혁명이고 사회혁명인 동시에 디자인혁명이었다.
③ 르네상스는 15세기 '다시 깨어나다'는 의미로, 이탈리아를 중심으로 일어난 문예부흥운동으로 학문·예술의 부활과 '재생'의 의미로 신이 아닌 인간의 예술을 의미한다.

26 색채디자인 계획 시 주조색은 2.5Y 8/2, 보조색은 2.5Y 6/4로 선정하였다. 다음 중 주조색과 인접색상으로, 색조의 차이가 많이 나는 강조색으로 적합한 것은?

① 2.5Y 9/2
② 2.5YR 3/2
③ 5Y 9/3
④ 5YR 8/2

27 디자인사에 관한 설명으로 틀린 것은?

① 중세 고딕양식에서는 수직적 상승감이 두드러진다.
② 르네상스 양식에서는 수평적 안정감이 두드러진다.
③ 19세기 영국에서 윌리엄 모리스가 미술공예운동을 주도하였다.
④ 20세기 독일에서 피에트 몬드리안이 바우하우스 운동을 주도하였다.

28 패션 색채디자인의 방법으로 틀린 것은?

① 경우에 따라 보색색상의 배색을 사용하기도 한다.
② 타 브랜드의 색채 경향을 분석해 본다.
③ 색조배색은 되도록 배제하며 색상 배색을 위주로 한다.
④ 실제 소비자의 착용실태를 조사하여 유행색 예측자료로 활용한다.

29 모발의 구조 중 염색 시 염모제가 침투하여 모발에 색상을 입히는 부분은?

① 표피층(Cuticle)
② 수질층(Medulla)
③ 간층물질(CMC)
④ 피질층(Cortex)

 ① 표피층(Cuticle) : 표피는 비늘 모양의 딱딱한 케라틴세포가 얽혀 만들어진 층으로, 모발의 건조를 막고 안쪽의 모발을 대부분 차지하고 있는 피질을 감싸며 보호한다.
② 수질층(Medulla) : 둥근 세포가 3~4층을 이루어 모발 전체의 골수로 불리며, 모발에 따라 완전히 연결된 것을 말한다.
③ 간층물질(CMC) : 규칙성이 낮은 구조로 반응되기 쉬운 부위이며, 퍼머제나 염모제가 작용하는 곳이다.

30 그림이 나타내는 것으로 옳은 것은?

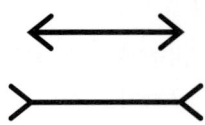

① 방향의 착시 ② 논리적 법칙
③ 명암의 착시 ④ 길이의 착시

31 절대주의(Superematism)의 대표적인 러시아 예술가는?

① 칸딘스키(Wassily Kandinsky)
② 타틀린(V. Tatlin)
③ 로도첸코(Aleksandr M. Rodchen-ko)
④ 말레비치(K. Malevich)

32 디자인의 조건을 하나의 집합체로 각 원리에서 가리키는 모든 조건을 하나로 통일하는 것은?

① 합리성 ② 질서성
③ 경제성 ④ 심미성

33 제품을 넣는 용기의 기능적, 미적 향상을 목적으로 하는 시각디자인 분야는?

① 포스터 디자인
② 신문광고 디자인
③ 패키지 디자인
④ 일러스트레이션

34 조형요소 중 공간을 구성하는 단위이며, 공간효과를 나타내는 중요한 요소는?

① 점 ② 선
③ 면 ④ 색 채

35 디자인 형식원리의 하나로서, 부분과 부분 또는 부분과 전체와의 수량적 관계, 즉 면적과 길이의 대비 관계를 말하는 것은?

① 균형(Balance)
② 모듈(Module)
③ 구성(Composition)
④ 비례(Proportion)

36 음성, 문자, 그림, 동영상 등 다양한 형식의 정보를 이용하여 안내시스템, 인터넷을 통한 사이버 강의 등에서 활용되고 있는 디자인은?

① 일러스트레이션
② 멀티미디어 디자인
③ 에디토리얼 디자인
④ 아이덴티티 디자인

 해설 ① 일러스트레이션 : 심벌이나 사인 이외의 모든 회화적·조형적 표현으로, 신문이나 잡지의 기사 혹은 책의 내용의 이해를 구체적인 그림으로 표현하는 것
③ 에디토리얼 디자인 : 신문, 서적, 잡지 따위의 편집 작업에서 필요로 하는 그래픽 디자인
④ 아이덴티티 디자인 : 기업이나 기관, 행사 등 대상의 이미지를 일관성 있게 관리하기 위해 만들어진 디자인

37 컬러 플래닝 프로세스를 옳게 나열한 것은?

① 기획 → 색채설계 → 색채관리 → 색채계획

② 기획 → 색채계획 → 색채설계 → 색채관리

③ 기획 → 색채관리 → 색채계획 → 색채설계

④ 기획 → 색채설계 → 색채계획 → 색채관리

38 C.I.P의 기본 시스템(Basic System) 요소로 틀린 것은?

① 심벌마크(Symbol Mark)

② 로고타입(Logotype)

③ 시그니처(Signature)

④ 패키지(Package)

39 제품디자인의 디자인 과정이 바르게 나열된 것은?

① 계획 → 조사 → 종합 → 분석 → 평가

② 조사 → 계획 → 분석 → 종합 → 평가

③ 계획 → 조사 → 분석 → 평가 → 종합

④ 계획 → 조사 → 분석 → 종합 → 평가

40 시대적 디자인의 변화된 의미 중 1960년대에 해당하는 것은?

① 부가장식으로서의 디자인

② 기능적 표준 형태로서의 디자인

③ 양식으로서의 디자인

④ 사회적 기술로서의 디자인

제 **3** 과목 **색채관리**

41 도료의 기본 구성 요소 중 다양한 색채를 표현할 수 있는 성분은?

① 안료(Pigment)

② 수지(Resin)

③ 용제(Solvent)

④ 첨가제(Additives)

 해설

① 안료(Pigment) : 재료에 색을 나타내어 주고 광택과 도막 강도를 증가시키는 역할을 한다.

② 수지(Resin) : 유기화합물 및 그 유도체로 이루어진 비결정성 고체 또는 반고체로 천연수지와 합성수지(플라스틱)로 구분되는데, 모형제작이나 캐스팅에 사용하는 것은 후자인 합성수지를 말한다.

③ 용제(Solvent) : 도료의 분산, 건조, 경화 등의 도장작업의 향상을 위해 첨가되는 용제를 말한다.

④ 첨가제(Additives) : 도료를 칠하기 쉽게 하기 위해 첨가하는 것을 말한다.

42 디지털 카메라나 스캐너와 같은 입력 장치가 사용하는 주색은?

① 빨강(R), 파랑(B), 옐로(Y)

② 마젠타(M), 옐로(Y), 녹색(G)

③ 빨강(R), 녹색(G), 파랑(B)

④ 마젠타(M), 옐로(Y), 사이안(C)

43 다음 중 LCD 모니터의 특성으로 틀린 것은?

① LCD 모니터는 시야각 문제가 발생할 수 있다.
② 각 픽셀에서 LAB 채널을 사용하여 컬러를 재현한다.
③ 노트북의 내장 디스플레이로 사용된다.
④ 시간이 지날수록 재현 컬러와 밝기가 변한다.

44 표준광 A를 나타내는 것은?

① 상관색 온도가 6,504K인 CIE 주광
② 가시파장영역의 평균적 주광
③ 온도가 2,856K인 완전방사체의 빛
④ 자외영역을 포함한 여러 가지 상태에서의 주광

① 상관색 온도가 6,504K인 CIE 주광 : 표준광 D₆₅
② 가시파장영역의 평균적 주광 : 표준광 C
④ 자외영역을 포함한 여러 가지 상태에서의 주광 : 기타 표준광 D
※ 표준광 B : 가시파장역의 직사 태양광, 상관색 온도는 4,787K이다.

45 다음 중 염료의 종류와 설명이 틀린 것은?

① 형광염료 – 화학적 성분은 스틸벤·이미다졸·쿠마린 유도체 등이며, 소량만 사용해야 하는 염료
② 합성염료 – 명칭은 일반적으로 제조회사에 의한 종별 관칭, 색상, 부호의 세 부분으로 이루어짐
③ 식용염료 – 식료, 의약품, 화장품의 착색에 사용되는 것
④ 천연염료 – 어떠한 가공도 없이 천연물 그대로 만을 염료로 사용하는 것

④ 천연염료 : 자연 그대로 또는 약간의 가공에 의해 염료로 쓸 수 있는 것을 말하며, 합성염료에 비해 견뢰도가 낮고 색조가 선명하지 않으며, 복잡한 염색법의 필요성 때문에 점차 합성염료로 대체되는 실정이다. 합성염료보다 우아하고 부드러운 색감, 독특한 색채를 보여준다.

46 CCM(Computer Color Matching)의 특징으로 거리가 먼 것은?

① 소재의 변화에 신속히 대응하는 데 도움을 준다.
② 조색시간을 단축할 수 있다.
③ 다품종 소량생산의 효율을 높이는 데는 불리하다.
④ CCM 소프트웨어는 Quality Control 부분과 Formulation 부분으로 구성되어 있다.

47 CIELAB 색공간에서 색좌표 +b*와 −b*가 나타내는 색상으로 순서대로 알맞은 것은?

① 노랑 – 파랑
② 파랑 – 노랑
③ 빨강 – 녹색
④ 노랑 – 빨강

48 색차에 계산되는 표색계가 아닌 것은?

① CIELAB
② CIELUV
③ CIELCh
④ CIERGB

49 다음 중 조건등색에 관한 설명으로 옳지 않은 것은?

① 컴퓨터 자동조색은 아이소머릭 매칭이 가능하다.
② 서로 다른 스펙트럼을 가진 물체는 조건등색이 일어나지 않는다.
③ 메타머리즘 지수는 광원에 따라 색이 얼마나 바뀌는지 수치적으로 나타낼 수 있다.
④ 색채 불일치는 광원에 따라 색이 다르게 보이는 현상이다.

50 국제조명위원회(CIE)에 의해 규정된 표준광(Standard Illuminant)에 대한 설명 중 틀린 것은?

① 표준광은 실재하는 광원과 일치하지 않을 수 있다.
② 표준광은 CIE에 의해 규정된 조명의 이론적 스펙트럼 데이터를 말한다.
③ 표준광 D_{65}는 상관 색온도가 약 6,500K인 CIE 주광이다.
④ D_{65}는 인쇄물의 색 평가용으로 ISO 3664에 채용되어 있다.

51 다음 중 그래픽 카드에 대한 설명으로 틀린 것은?

① 그래픽 카드에 따라 지원하는 최대 해상도가 다르다.
② 그래픽 카드에 상관없이 지원하는 컬러 심도는 동일하다.
③ 그래픽 카드에 따라 사용할 수 있는 재생주기가 다르다.
④ 그래픽 카드에 상관없이 재현되는 색역은 모니터에 따라 다르다.

52 컬러 인덱스(CII ; Color Index International)란 무엇인가?

① 안료회사에서 안료의 원산지를 표기한 데이터
② 안료의 사용방법에 따라 분류, 고유번호를 표기한 것
③ 안료를 판매할 가격에 따라 분류한 데이터
④ 안료를 각각 생산 국적에 따라 분류한 데이터

 컬러 인덱스(CII ; Color Index International) 공업적으로 제조·판매되고 있는 합성염료나 안료를 종속, 색상, 화학 구조에 따라 정리·분류한 데이터베이스를 말한다. 컬러 인덱스에서 얻을 수 있는 정보로는 염료와 안료에 대한 화학적인 구조, 염료와 안료의 활용 방법과 견뢰성, 제조사의 이름뿐만 아니라 판매 업체에 관한 정보도 얻을 수 있다.

53 다음 중 염기성 황색색소로서 단무지, 엿 등의 황색착색에 사용되는 인공착색료는?

① 오라민　　② 샤프론
③ 알파 카로틴　④ 베타 카로틴

54 짧은 파장의 빛이 입사하여 긴 파장의 빛을 복사하는 형광 현상이 있는 시료의 색채측정에 적합한 장비는?

① 후방분광방식의 분광색채계
② 전방분광방식의 분광색채계
③ D_{65}광원의 필터식 색채계
④ 이중분광방식의 분광광도계

55 염색물의 일광견뢰도란?

① 염색물이 태양광선 아래에서 얼마나 습도에 견디는지를 그래프로 나타낸 것
② 염색물이 자연광 아래에서 얼마나 변색되는가를 나타내는 척도
③ 염색물이 세탁에 의하여 얼마나 탈색되는가를 나타내는 정도
④ 염색물이 습기와 온도에 의하여 얼마나 변색되는가를 평가하는 척도

56 조명 및 수광의 기하학적 조건 중 반사물체의 경우가 아닌 것은?

① di : 8　　② d : d
③ de : 0　　④ 0 : 45x

57 다음 중 염료와 색이 잘못 짝지어진 것은?

① 인디고 - 파란색
② 모브 - 보라색
③ 플라보노이드 - 노란색
④ 안토사이안 - 초록색

58 다음 중 장치의 색상 재현영역이 기술되어 있는 것은?

① Calibration　② White Point
③ ICC Profile　④ Gamma

59 다음 중 CIELAB 공간의 불균일성을 보정한 색차식은?

① CIE94　　② BFD(1 : c)
③ CMC　　④ CIEDE2000

60 장치의존적(Device-dependent)색체계에 관한 설명 중 틀린 것은?

① RGB, CMYK 모드의 컬러가 여기에 해당된다.
② 장치의존적 컬러 데이터 자체에는 정확한 색이 규정되어 있지 않다.
③ 장치의존적 색체계는 장치독립적 색체계와 함께 ICC 컬러 프로파일에 사용된다.
④ LAB나 XYZ는 계측장치로 얻어진 값으로 장치의존적 색체계이다.

53 ① 54 ① 55 ② 56 ③ 57 ④ 58 ③ 59 ④ 60 ④ ▸ 정답

제4과목　**색채지각의 이해**

61 빨강과 노랑 바탕 위에 각각 주황을 놓으면, 빨강 바탕 위의 주황이 노랑 바탕 위의 주황에 비해 더 노란 기운을 띠는 것과 관련한 대비는?

① 명도대비　　② 채도대비
③ 보색대비　　④ 색상대비

62 중간혼합에 대한 설명으로 틀린 것은?

① 중간혼합에는 회전혼합과 병치혼합의 두 가지 종류가 있다.
② 병치혼합의 예로 직물의 색조 디자인을 들 수 있다.
③ 색광에 의한 병치가법혼합의 예로 컬러 TV를 들 수 있다.
④ 병치혼합에서 허먼 그리드 현상이 나타난다.

63 빛에 대한 설명 중 옳은 것은?

① 분색된 단색광을 다시 프리즘을 통과시키면 다시 한 번 분광된다.
② 자외선은 파장이 짧아 열선으로 사용된다.
③ 가시광선은 인간을 기준으로 한 것이므로 일부 다른 동물은 이 외의 것을 감지할 수도 있다.
④ 적외선은 자외선보다 파장이 짧지만 높은 에너지를 방출한다.

64 같은 모양과 크기의 상자라도 검은색 상자가 흰색 상자보다 무겁게 보인다. 중량감에 주된 영향을 미치는 색의 속성은?

① 색 상
② 명 도
③ 채 도
④ 순 도

65 가법혼색의 설명으로 틀린 것은?

① 병치혼합, 회전혼합도 일종의 가법혼색이다.
② 빛의 혼합과 같이 빛에 빛을 더하여 얻어지는 원리에 의한 것이다.
③ 인상파 화가 세라의 점묘법에 의한 그림도 일종의 가법혼색에 의한 것이다.
④ 가법혼색은 혼색할수록 점점 어두운색이 된다.

66 같은 조명 아래에서 하얀색보다 밝게 느껴지는 색으로 양초나 불꽃의 색, 또는 암실에서 반투명 유리나 종이를 안쪽에서 강한 빛으로 비추었을 때 지각되는 색을 의미하는 것은?

① 투 과
② 편 광
③ 광 택
④ 광 휘

 ① 투과 : 색유리, 셀로판지와 같은 물체를 투과하여 나타나는 색
② 편광 : 진행방향에 수직한 임의의 평면에서 전기장의 방향이 일정한 빛
③ 광택 : 빛이 표면에 부분적으로 반사할 경우 표면색보다 밝은 명도감으로 원래의 색을 인지하는 데 불편함을 느끼는 색의 출현방식

 ② 고채도의 색이 저채도의 색보다 주목성이 높다.
※ 3속성 중에서 색상의 영향을 가장 많이 받는 감정효과로, 난색의 고채도의 색은 흥분감을 주고, 한색의 저채도의 색은 진정되고 가라앉는 심리적 효과를 말한다.
 • 진출, 팽창색 : 난색계열, 고명도, 고채도
 • 후퇴, 수축색 : 한색계열, 저명도, 저채도
 • 밝은 명도는 팽창되어 보이고, 어두운 명도는 수축되어 보인다.
 • 채도가 높은 색은 딱딱한 느낌, 채도가 낮은 색은 부드러운 느낌을 준다.

67 수채화 물감에서 마젠타(M)와 노랑(Y)을 같은 양으로 혼합하였을 때 나오는 색은?

① 빨강(R)　　② 녹색(G)
③ 파랑(B)　　④ 사이안(C)

68 계시대비에 대한 설명이 틀린 것은?

① 계시대비는 먼저 본 색의 영향으로 다음에 본 색이 다르게 보이는 것을 말한다.
② 인접되는 색의 차이가 클수록 강해진다.
③ 잔상과 구별하기 힘들다.
④ 순간 다른 색상으로 보였다고 할지라도 일시적인 것이므로 시간이 지나면 원래 색으로 보인다.

69 색채의 지각과 감정효과에 관한 내용으로 가장 타당성이 낮은 것은?

① 난색은 한색보다 진출해 보인다.
② 고채도의 색이 저채도의 색보다 주목성이 낮다.
③ 난색이 한색보다 팽창해 보인다.
④ 고명도의 색이 저명도의 색보다 가벼워보인다.

70 흰색, 회색, 그리고 검은색의 공통점이나 차이점에 대한 설명 중 잘못된 것은?

① 명도가 다르다.
② 무채색이다.
③ 색상이 없다.
④ 채도가 다르다.

71 색의 온도감에 가장 큰 영향을 미치는 색의 속성은?

① 색 상　　② 명 도
③ 채 도　　④ 톤

72 색채의 개념을 눈에서 대뇌로 연결되는 신경에서 일어나는 전기 화학적 작용이라는 의미를 함축하여 정의하고 있는 입장은?

① 화학적인 입장
② 물리학적인 입장
③ 생리학의 입장
④ 측색학의 입장

73 일반적으로 부드러운 느낌을 주는 색은?

① 고명도, 고채도의 색
② 저명도, 고채도의 색
③ 고명도, 저채도의 색
④ 저명도, 저채도의 색

74 빨강과 파랑의 두 색을 직접 섞지 않고 색점을 찍어 배열한 후 거리를 두고 관찰하였다. 이때 관찰되는 색채변화로 올바른 것은?

① 중채도의 남색이 된다.
② 고채도의 자주가 된다.
③ 두 색의 중간 색상·명도·채도가 된다.
④ 두 색의 보색인 청록과 노랑의 영향으로 회색이 된다.

75 파란색 선글라스를 끼고 보면 잠시 물체가 푸르게 보이던 것이 곧 익숙해져 본래의 물체색으로 보이는 것과 관련한 것은?

① 명암순응
② 색순응
③ 연색성
④ 항상성

> **해설**
> ② 색순응 : 광원에 따라 색이 달라 보이지만, 광원의 분광분포를 기준으로 감도의 변화를 일으켜 점차 그 원래의 색감으로 보이게 되는 순응현상
> ① 명암순응 : 눈이 밝기에 순응해서 물건을 보려고 하는 시각반응

> ③ 연색성 : 광원에 따라 색이 달라 보이는 현상으로 동일한 물체라도 조명에 따라 다른색으로 지각되는 현상
> ④ 항상성 : 광원의 강도나, 모양, 크기, 색상이 변하여도 물체를 동일하게 지각하는 현상

76 눈의 망막에 위치하는 광수용기 중 밤이나 어두운 곳에서 주로 동작하는 것은?

① 간상체
② 양극세포
③ 파보세포
④ 추상체

77 색들끼리 서로 영향을 주어서 인접색에 가까운 것으로 느껴지게 하는 현상(효과)은?

① 맥콜로 효과
② 푸르킨예 현상
③ 애브니 효과
④ 전파효과

78 다음 중 일반적으로 잔상의 출현과 비례되는 내용으로 비교적 거리가 먼 것은?

① 자극의 강도(强度)
② 자극의 경험
③ 자극의 지속시간
④ 자극의 크기

79 안내표지판에 사용된 문자의 색이 멀리서도 인지하기 쉬운 정도를 무엇이라고 하는가?

① 명시도　② 온도감
③ 경연감　④ 시감도

80 다음 중 흰 종이와 검은 종이를 빠르게 교차시켜 연속적으로 본 연속혼색은?

① 감산혼색　② 계시혼색
③ 병치혼색　④ 가산혼색

① 감산혼색 : 색료의 혼합으로 Cyan, Magenta, Yellow가 기본색이다. 혼합하면 명도가 어두워지고, 점점 채도도 낮아진다. 아날로그 영화 필름, 색채사진 등에 이 원리가 적용된다.
③ 병치혼색 : 색을 직접적으로 혼합하는 것이 아닌, 공간적으로 인접 배치시킴으로써 색이 혼합되어 보이는 현상이다(점묘파, 인상파 화가 세라, 직물/베졸드효과).
④ 가산혼색 : 빛의 혼합으로 Red, Green, Blue가 기본색이다. 혼합하면 더욱 밝아지고 맑아지므로 에너지 비율에 따라 다양한 색으로 표현된다. 네거티브 필름의 제조와 무대조명에 쓰인다.

제5과목　색채체계의 이해

81 NCS 색상환에서 흰 사각형의 위치에 해당하는 색상은?

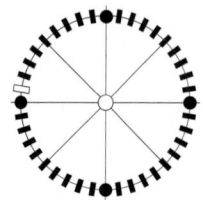

① B90G
② G10Y
③ R10B
④ G90Y

82 먼셀의 균형이론 관점에서 볼 때 가장 이상적인 조화로 묶인 것은?

① 5Y 8/3, 5R 3/7
② 7.5G 6/4, 2.5P 6/4
③ 2.5R 2/2, 5B 5/5
④ 5R 7/5, 5BG 3/5

83 먼셀의 색채조화론에 관한 설명 중 틀린 것은?

① 균형의 원리가 색채조화의 기본이라 하였다.
② 다양한 무채색의 평균명도가 N7일 때 조화롭다.
③ 명도와 채도가 모두 다른 반대색끼리는 회색척도에 준하여 정연한 간격으로 하면 조화된다.
④ 같은 명도와 채도를 가지는 색들은 자동적으로 눈을 즐겁게 한다.

84 두 색의 차이를 부각시키기 위한 배색 방법이 아닌 것은?

① 색상대비를 이용한 배색
② 명도대비를 이용한 배색
③ 채도대비를 이용한 배색
④ 계시대비를 이용한 배색

④ 계시대비를 이용한 배색 : 연속적으로 두 가지 이상의 색을 보았을 때 생기는 대비현상으로 유채색 자체가 가지고 있는 보색잔상이 다른 색에 영향을 준다.

① 색상대비를 이용한 배색 : 서로 다른 두 색을 인접했을 때, 서로의 영향으로 색차가 색상환에서 멀어지는 효과가 나타난다.

② 명도대비를 이용한 배색 : 명도차를 갖는 두 색을 인접했을 때, 서로의 영향으로 밝은색은 더욱 밝게, 어두운색은 더 어둡게 보인다.

③ 채도대비를 이용한 배색 : 채도가 다른 두 색을 서로 대비시켰을 때 서로의 영향으로 다른 채도감을 보인다. 채도차가 클수록 강한 대비 효과를 준다.

85 다음 중 먼셀기호 5P 3/6과 가장 가까운 색은?

① 해맑은 보라 ② 진한 보라
③ 연한 보라 ④ 탁한 보라

86 CIELCH 색공간에 대한 설명이 틀린 것은?

① L*은 명도를 나타낸다.
② C*는 채도이고, h는 색상각이다.
③ C*값은 중앙에서 0°이고, 중앙에서 멀어질수록 커진다.
④ h의 0°는 +a*(노랑), 90°는 +b*(빨강), 180°는 −a*(파랑), 270°는 −b*(초록)이 된다.

87 한국전통색에 대한 설명으로 틀린 것은?

① 유황색은 황색과 흑색의 혼합으로 얻어지는 간색이다.

② 녹색은 청색과 황색의 혼합으로 얻어지는 간색이다.
③ 자색은 적색과 백색의 혼합으로 얻어지는 간색이다.
④ 벽색은 청색과 백색의 혼합으로 얻어지는 간색이다.

88 다음 중 색에 대한 의사소통이 간편하도록 색이름을 표준화한 색체계는?

① Munsell System
② NCS
③ ISCC-NIST
④ CIE XYZ

89 색채표준의 필요성으로 틀린 것은?

① 인간 감성의 변화
② 정확한 측정
③ 색채관리
④ 정확한 전달

90 CIE 색도도에 대한 설명 중 틀린 것은?

① 실존하는 모든 색을 나타내기에 미흡하다.
② 백색광은 색도도의 중앙에 위치한다.
③ 색도도 안의 한 점은 혼합색을 나타낸다.
④ 순수파장의 색은 Yxy의 색도도 바깥둘레에 나타낸다.

91 DIN 색체계에 대한 설명으로 틀린 것은?

① 색상 : 암도 : 포화도의 순으로 표기한다.
② 색상을 24색으로 분할하였다.
③ 암도의 표기는 D(Dunkelstufe)로 한다.
④ 포화도는 S로 표기하며 0~15까지의 수로 표현된다.

92 색채조화의 공통되는 원리가 아닌 것은?

① 질서의 원리
② 명료성의 원리
③ 일괄성의 원리
④ 대비의 원리

93 연속배색을 색 속성별로 4가지로 분류할 때, 해당되지 않는 것은?

① 색상의 그러데이션
② 톤의 그러데이션
③ 명도의 그러데이션
④ 보색의 그러데이션

94 NCS 색체계 표기인 2070-G40Y에서 생략된 것은?

① 하얀색도
② 검은색도
③ 색 상
④ 포화도

• 2070-G40Y은 20%의 검은색량, 70%의 크로마틱니스-순색량를 나타내고, G40Y은 색상의 기호이다. 만약, 앞머리에 S가 있으면, 이 의미는 NCS 색견본 두 번째 판을 말하는 것이다.
• NCS 표색계는 인간이 색을 어떻게 보는가에 기초하여 완성한 논리적인 색체계이다. 헤링이 고유색이라고 생각했던 6개의 완전한 흰색성(W), 검은색성(S), 노란색성(Y), 빨간색성(R), 파란색성(B), 녹색성(G)을 기준으로 한 기본색의 심리적인 지각비율의 혼합비로 표현하며, 그 요소의 합은 항상 100이 된다.

95 P.C.C.S. 색체계의 구성 특징에 대한 설명으로 가장 올바른 것은?

① 명도기호는 먼셀 색체계의 명도에 맞추어 백색은 9.5, 흑색은 15로 하여 총 10단계로 구성
② 물체색을 대상으로 함으로써 색료의 3원색을 기본으로 하여 색상환을 구성
③ 채도는 9단계가 되도록 하여 모든 색상의 최고 채도를 9s로 표시
④ R, Y, G, B, P의 5색상과 각 색의 심리보색을 대응시켜 10색상을 기본 색상으로 구성

① 명도기호는 먼셀 색체계의 명도에 맞추어 백색은 9.5, 흑색은 1.5로 하여 총 17단계로 구성
② 색상은 심리 4원색인 R(빨강), Y(노랑), G(초록), B(파랑)의 4가지 색상을 기준으로 하여 이 4가지 색상을 서로 반대쪽에 위치시켜 색상환을 구성
④ R(빨강), Y(노랑), G(초록), B(파랑)의 4가지 색상과 각 색의 심리보색을 대응시켜, 지각적으로 흐름이 비슷하도록 4색을 추가하여 총 12색을 2등분한 24색상으로 구분
※ 명도의 표준은 흰색에서 검은색과의 사이를 시각적으로 같은 간격이 되도록 분할함

96 색명에 관한 설명으로 틀린 것은?

① 관용색명법은 일상생활에서 쉽게 경험할 수 있어 정확한 색의 전달이 용이하다.

② 색을 표시하는 표색의 일종으로서 색의 전달방법으로 사용되고 있다.

③ 색명은 크게 관용색명과 계통색명으로 구분한다.

④ 계통색명은 기본색명에 수식어를 붙여 표현하는 방법이다.

해설

① 관용색명법은 사람들이 연상하기 쉽도록 어떤 대상이나 식물, 동물 등의 이름을 딴 색명을 말한다.
• 고유색명 : 하양, 검정, 빨강, 노랑, 보라 등이 있고, 한자말로 된 것은 흑, 백, 적, 황, 자 등이 있다.
• 계통색명(일반색명) : 기본색명에 뉘앙스나 톤의 이미지를 간단한 수식어를 붙여 계통적으로 분류하여 표현한 색명이다.

97 헤링의 4원색설에서 4원색이 아닌 것은?

① 빨 강

② 노 랑

③ 초 록

④ 보 라

98 오스트발트 색체계의 설명으로 틀린 것은?

① 오스트발트 색입체를 수평으로 절단하면 흰색과 검정의 함유량이 같은 24개의 등가색환이 됨

② 등백계열은 등색상삼각형에 있어서 C – B와 평행선상에 있는 색으로 백색량이 모두 같은 계열

③ 등흑계열은 등색상감각형에 있어서 C – W와 평행선상에 있는 색으로 흑색량이 모두 같은 계열

④ 등순계열은 등색상삼각형의 수직축과 평행선상의 색으로 순도가 같은 계열

99 오스트발트 색체계의 표기방법으로 2ne로 표기된 기호에 대한 설명으로 옳은 것은?

① 2는 색상이며 먼셀의 N계열 색상과 동일한 의미를 가지고 있다.

② e는 백색량을 나타내며 그 비율은 5.6이다.

③ n은 흑색량을 나타내며 그 비율은 65이다.

④ 2는 색상, n은 백색량, e는 흑색량을 표시하는 것이다.

100 다음 ISCC–NIST의 계통색명 표기방법 중 톤의 기호로서 명도와 채도가 가장 낮은 것에 해당하는 것은?

① Moderate

② Deep

③ Strong

④ Dark

2016년

제 1 회

컬러리스트기사

기출문제

제1과목 색채심리 · 마케팅

01 색의 선호에 대한 설명이 옳은 것은?

① 색의 선호는 성별, 연령별, 사회적 집단에 따라 다르며, 개인적 경험에 영향을 받는다.

② 일반적으로 소득이 높은 계층은 소득이 적은 계층에 비해 강하고 밝은 색을 선호한다.

③ 나이가 어릴수록 노란색보다 빨간색, 파란색에 대한 선호도가 높다.

④ 파랑, 빨강, 녹색, 보라, 주황, 노란색 선호도의 순서는 국제적으로 큰 차이가 있다.

02 명시성이 가장 뛰어난 배색으로 위험을 알리는 안전색과 대비색은?

① 노랑 + 검정

② 노랑 + 빨강

③ 빨강 + 검정

④ 빨강 + 흰색

03 소비자 의사결정 과정의 첫 번째는 문제인식 단계이다. 문제인식을 야기하는 다음의 요인 중 나머지와 다른 요인은?

① 유행하는 원피스를 구입하였는데 그에 맞는 핸드백이 없어 새로운 것을 구입하려 한다.

② 운동 후 목이 너무 말라서 음료수를 구입하려 한다.

③ 타인보다 돋보이고 싶어 값비싼 명품 백을 들고 싶다.

④ 부장으로 승진이 되었으니 직급에 어울리는 자가용을 구입하고 싶다.

04 색채심리효과를 고려하여 색채계획을 진행하고자 할 때 옳은 것은?

① 면적이 작은 방의 한 쪽 벽면을 한색으로 처리하여 진출감을 준다.

② 효과적인 배색과 실용적 배색으로 건물을 보호, 유지하는 데 도움을 준다.

③ 아파트 외벽 색채계획 시, 4cm×4cm의 샘플집을 이용하여 계획하면 실제 계획한 색상을 얻을 수 있다.

④ 노인들을 위한 제품의 색채계획 시 흰색, 청색 등의 색상차가 많이 나는 배색을 실시하여 신체적 특징을 배려한다.

정답 1 ① 2 ① 3 ① 4 ②

05 소비자들에 의해 그 제품의 속성이 어떻게 인지되는가를 의미하는 용어는?

① 제품의 위치(Positioning)
② 제품의 차별화(Product Differen-tiation)
③ 시장의 세분화(Market Segmenta-tion)
④ 라이프스타일(Life Style)

06 어느 특정한 지역의 요소들과 자연스럽게 어울리고 선호되는 색채를 지역색이라고 부른다. 다음 중 지역색에 영향을 주는 요소와 거리가 먼 것은?

① 하 늘
② 사 람
③ 흙
④ 습 도

07 동기유발과 관련되어 언급되는 Maslow의 욕구 5단계 항목이 아닌 것은?

① 생리적 욕구
② 안전 욕구
③ 자아실현 욕구
④ 학습 욕구

해설 Maslow(매슬로)의 욕구 5단계
• 생리적 욕구 : 배고픔, 갈증 해결과 같은 삶의 원초적 문제
• 안전 욕구 : 위험으로부터 안전해지려는 인간의 욕구
• 사회적 욕구 : 소속감, 애정의 욕구
• 존경 욕구 : 다른 사람에게 존경을 받고 싶은 욕구
• 자아실현 욕구 : 지식 및 자기표현을 추구하는 자아실현의 욕구

08 다음 중 색채사용이 가장 합리적인 것은?

① 안전색채를 고려하여 색채계획을 할 경우, 박명시 현상을 고려해야 한다.
② 도시환경 구성요소 중 하나인 자동차의 색채는 명시도가 낮은 저채도를 사용하여 눈을 자극하지 않아야 한다.
③ 파랑은 인간의 자율신경 중 교감신경과 관계있어 흥분하거나 에너지를 발산하게 한다.
④ 서양문화권의 제품색채를 주황색으로 계획하여 새 생명의 탄생을 연상시키고자 한다.

09 시장 표적화 단계를 가장 적절하게 설명한 것은?

① 시장을 상이한 제품을 필요로 하는 구매 집단으로 나누는 것
② 지리적, 인구 통계적, 심리적 변수로 시장을 세분화하는 것
③ 여러 세분화된 시장 중에서 하나 또는 그 이상을 세부 선정하는 것
④ 경쟁 제품과의 위치와 상세한 마케팅 믹스를 개발하는 것

해설 ①, ②는 시장 세분화 단계를 설명한 것이며 ④는 시장의 위치선정 단계에 대한 설명이다.

시장 표적 선정 시 고려사항
조직의 보유자원 정도, 상품의 동질성 여부, 상품의 수명주기 단계, 시장 동질성, 경쟁사의 마케팅 전략 등이다.

10 시장 세분화의 이점이 아닌 것은?

① 시장기회를 보다 쉽게 찾아낼 수 있다.
② 마케팅 믹스를 보다 효과적으로 조합할 수 있다.
③ 동질적인 시장에서 생산량을 확대할 수 있는 마케팅 기법이다.
④ 시장수요의 변화에 보다 신속하게 대처할 수 있다.

11 색채마케팅에서 이해하여야 하는 마케팅의 기초 이론 중 4P Mix에 포함되지 않는 것은?

① Product
② Place
③ Promotion
④ Pride

12 SD법(Semantic Differential Method, 의미분화법)에서 사용되는 형용사 배열의 올바른 예는?

① 크다 – 작다
② 아름다운 – 시원한
③ 커다란 – 슬픈
④ 맑은 – 늙은

13 제품 수명주기 중 성장기의 설명으로 틀린 것은?

① 색채마케팅에 의한 브랜드 이미지 상승
② 시장 점유의 극대화에 노력해야하는 시기
③ 새롭고 차별화된 마케팅 및 광고전략 필요
④ 유사제품이 등장하면서 시장이 확대되는 시기

14 라이프스타일의 분석방법인 사이코그래픽스(Psychographics)에 대한 설명으로 가장 옳은 것은?

① 라이프스타일을 측정하기 위해 일반적으로 사용하는 방법으로 심리적 특성과 사회적 특성을 혼합한 것이다.
② 사이코그래픽스 조사는 활동, 관심, 의견의 세 가지 변수에 의해 측정된다.
③ 조사대상자에 대해 동일한 조사항목과 그와 관련한 질문에 대한 답으로 평가한다.
④ 어떤 특정 제품이나 상표에 대한 소비자들의 태도나 행동과 같은 구체적인 라이프스타일은 알 수 없다.

15 색채와 공감각에 대한 설명 중 틀린 것은?

① 소리를 색채와 함께 공감각적으로 인식하면 낮은 음은 밝고 강한 채도의 색을 느끼게 한다.

② 좋은 냄새는 맑고 순수한 고명도색, 나쁜 냄새는 어둡고 흐린 난색계를 연상하게 한다.

③ 너무 밝은 명도의 색은 식욕을 일으키지 않는다.

④ 공감각 특성을 이용하면 보다 정확하고 강하게 메시지와 의미를 전할 수 있다.

16 기업의 내부 환경을 분석하고 외부환경을 분석하여 마케팅 전략을 수립하는 SWOT 분석과정에 해당되지 않는 것은?

① 기 회 ② 위 협
③ 약 점 ④ 경 쟁

17 색채와 문화에 대한 설명 중 틀린 것은?

① 북구계 민족들은 연보라, 스카이블루, 에메랄드그린 등 한색계열의 색을 선호한다.

② 흐린 날씨의 지역 사람들은 약한 난색계를 좋아한다.

③ 라틴계 민족은 난색계의 색을 선호한다.

④ 에스키모인은 녹색계열과 한색계열의 색을 선호한다.

 ② 흐린 날씨의 지역 사람들은 약한 한색계를 좋아한다.
• 흐린 날씨의 지역 사람들이 선호하는 색채 : 연한 회색을 띤 색채, 청색과 연한 녹색 및 회색 등(건물 외관 색채), 노란색, 복숭아색, 분홍색, 장미색, 연한 다색(실내), 흰색조(하늘색이나 분홍색)의 밝은 색채(도시, 태양광의 양이 적은 곳, 고지대)
• 일광의 양이 많은 지역 : 선명하고 화사한 색채, 복숭아색, 장미색, 노란색, 연한 다색, 실내는 녹색, 청록색(한색계의 색채 선호)

18 심리학, 생리학, 조명학, 미학 등에 근거를 두고 과학적으로 색채를 선택하여 사용하는 것과 관련이 없는 것은?

① 실내 환경색은 천장, 벽, 바닥의 순으로 어둡게 하는 것이 안정감이 있다.

② 회사의 홍보 및 광고 효과를 겨냥한 색의 배색으로 한다.

③ 색채의 유지, 관리, 보수에 적합한 색채관리가 포함된다.

④ 홍역 환자의 병실에 빨간 헝겊을 드리워 보온을 꾀하는 기능적 색의 사용법이 있다.

19 색채조사 분석방법의 예가 아닌 것은?

① CMS법
② 면접법
③ 연상법
④ SD법

 ① CMS(Color Management System, 색채관리 시스템) : 입력 장치를 통해 입력된 색과 출력 장치에서 나타나는 색의 불일치를 색 영역 매핑 등을 통하여 제거하고 정확한 등색을 얻기 위해 사용하는 소프트웨어와 하드웨어 시스템
② 면접법 : 피험자와 실험자가 1 : 2로 깊이 있는 면담을 통하여 피험자의 내재된 의미 내용을 분석하는 방법
③ 연상법 : 직접적으로 밝혀낼 수 없는 응답자의 내재된 의미를 응답자가 연상한 언어들의 분석을 통해 알아내는 방법
④ SD법 : 미국의 심리학자 오스굿이 개발하였으며, 형용사의 반대어를 짝지어 척도로 만들어 그것을 피험자에게 평가하게 하는 것으로 색, 음향, 경관, 감촉 등 다양한 대상의 인상을 파악하는 방법

20 마케팅 전략의 접근법 중 직감적 전략에 대한 설명으로 틀린 것은?

① 즉각적인 대응능력의 표현이다.
② 유능한 경영자에 의존하는 전략이다.
③ 체계적이고 최적화된 해결안을 도출한다.
④ 단기적이고 즉흥적인 해결에 효과적이다.

제2과목 색채디자인

21 다음 중 개인의 개성과 호감이 가장 중요시되는 분야는?

① 화장품의 색채디자인
② 주거공간의 색채디자인
③ CIP의 색채디자인
④ 교통표지판의 색채디자인

22 굿 디자인(Good Design)을 구성하는 요소가 아닌 것은?

① 심미성 ② 장식성
③ 기능성 ④ 경제성

 ①, ③, ④ 이외의 구성 요소로 질서성, 친자연성, 문화성이 있다.
굿 디자인(Good Design)의 4대 조건
• 심미성
• 실용성(합목적성)
• 경제성
• 독창성

23 미용디자인에서 메이크업의 표현 요소에 대한 설명이 틀린 것은?

① 메이크업의 표현 요소는 색, 형, 질감이다.
② 색은 피부를 돋보이게 하고, 얼굴의 형태를 수정·보완해 주고, 입체감을 부여하며, 개성을 부각시킨다.
③ 사진촬영이나 영상매체에 출연할 경우 매트한 화장보다 글로시한 화장이 바람직하다.
④ 질감은 피부의 결을 고르게 하며, 피부의 상태와 여건을 고려하여 표현한다.

24 디자인 활동에 있어서 적절하지 않은 것은?

① 최소의 재료와 노력에 의해 최대의 효과를 얻도록 한다.
② 창조성을 생명으로 새로운 가치를 추구한다.

③ 함축적인 이미지나 아이디어를 창출하려 힘쓴다.

④ 기존의 고정관념을 깨뜨리지 않도록 한다.

25 다음 중 예술 사조와 주로 표현된 색체의 연결이 틀린 것은?

① 플럭서스 – 부드럽고 유연한 느낌의 따뜻한 색조

② 아르누보 – 파스텔 계통의 부드러운 색조

③ 데스틸 – 무채색과 빨강, 노랑, 파랑의 순수한 원색

④ 팝아트 – 어두운 톤 위에 혼란한 강조색 사용

해설 ① 플럭서스 : 전반적으로 회색조 톤을 사용하는 경우에도 어두운 톤이 주를 이루었다.
※ 부드럽고 유연한 느낌의 따뜻한 색조의 특징을 가지고 있는 예술 사조는 '아르누보'이다.

26 형과 바탕의 특징에 대한 설명 중 틀린 것은?

① 형과 바탕이 동시에 공유하는 선을 윤곽선이라고 하며, 이 윤곽선을 바탕의 속성을 나타낸다.

② 형의 색채는 바탕의 색채보다 확실하고 실질적으로 보인다.

③ 형은 가깝게 느껴지며 바탕은 멀게 느껴진다.

④ 두 개의 영역이 같은 외곽선을 가지고 있을 때 모양을 가진 것처럼 보이는 것이 형이다.

27 19세기 산업혁명을 발판으로 한 현대 디자인의 사상적 배경은?

① 전통주의 ② 기능주의
③ 역사주의 ④ 절충주의

28 보기와 같은 개념을 지닌 디자인은?

- 접근 가능한 디자인
- 적용 가능한 디자인
- 세대를 초월한 디자인
- 배리어 프리(Barrier Free) 디자인

① 그린디자인
② 지속 가능한 디자인
③ UX 디자인
④ 유니버설디자인

29 2차원에서 모든 방향으로 펼쳐진 무한히 넓은 영역을 의미하며 형태를 생성하는 요소로서의 기능을 가진 것은?

① 점 ② 선
③ 면 ④ 공 간

30 병원 색채계획 시 고려사항으로 거리가 먼 것은?

① 병실은 안방과 같은 온화한 분위기

② 수술실은 정밀한 작업을 위한 환경 조성

③ 일반 사무실은 업무 효율성과 조도 고려

④ 대기실은 화려한 색채적용과 동선 체계 고려

④ 병원 색채계획 시 대기실은 병실과 마찬가지로 안방과 같은 온화하고 안정된 분위기를 창출해야 하기 때문에 화려한 색채적용은 적합하지 않다.

병원 색채계획
• 휴식을 요하는 환자나 만성 환자, 장기간 입원하는 환자에게는 녹색과 청색 같은 시원한 색이 적합하다.
• 수술실에는 집중을 요하고 보색 잔상을 줄여주는 녹색이 적합하다.
• 인실에는 부드럽고 따뜻한 베이지색이 적합하다.
• 회복기 환자에게는 분홍색, 오렌지색, 적색, 노란색과 같은 따뜻한 색채를 사용하는 것이 적합하다.

31 다음의 디자인 요건 중 디자인 교육, 디자인 개발, 디자인 정책도 반드시 생태적 과정, 방법, 수단, 나아가 환경적 평가를 전제로 해야 하는 것은?

① 합목적성 ② 경제성
③ 친자연성 ④ 질서성

32 미용디자인과 색채에 대한 설명 중 가장 거리가 먼 것은?

① 미용디자인은 개인의 미적 요구를 만족시키고, 보건위생상 안전해야 하며 유행을 고려해야 한다.
② 미용디자인의 범위는 일반적으로 헤어스타일, 메이크업, 네일케어, 스킨케어 등이다.
③ 미용디자인에서는 동일한 색채도 개인별 색채유형에 따라 다르게 연출된다.
④ 미용디자인에서의 색채는 동일한 색채 표현을 위해 색재료를 제한하여야 한다.

33 다음 중 바우하우스의 교육 이념이 아닌 것은?

① 인간이 기계에 의해서 노예화가 되는 것을 방지한다.
② 인간에 의한 규격화된 합리적인 양식을 추구한다.
③ 기계의 이점은 유지하면서 결점만 제거한다.
④ 일시적인 것이 아닌 우수한 표준을 창조한다.

34 독일의 베르트하이머(Wertheimer)가 중심이 된 게슈탈트(Gestalt) 학파가 제창한 그루핑 법칙이 아닌 것은?

① 근접요인 ② 폐쇄요인
③ 유사요인 ④ 비대칭요인

35 디자인에 있어 색채계획(Color Plan -ning)의 정의로 가장 적합한 것은?

① 색현상을 과학적으로 연구하여 빛과 도료의 원리를 밝혀내는 것이다.
② 색채 적용에 디자이너 개인의 기호를 최대한 반영하기 위한 설득 과정이다.
③ 디자인의 적용 상황을 연구하여 그것을 구체화하기 위한 색채를 선정하고 적용하는 과정을 말한다.
④ 건물이나 설비 등에서 색채를 통한 안정을 찾고 눈이나 정신의 피로를 회복시키고 일의 능률을 향상시키는 목적을 갖는 활동이다.

36 대칭에 대한 설명 중 틀린 것은?

① 좌우대칭의 예는 자연의 동식물, 여러 가지 구조물, 사원의 건축, 전통적 가구 등이다.
② 방사대칭은 180° 회전하여 얻어지는 변화가 큰 대칭으로 착시효과를 낸다.
③ 비대칭은 형태상으로 불균형이지만 보는 사람에게 안정감을 주는 변화가 있는 개성적 표현이다.
④ 대칭은 질서를 주기 좋고 통일감을 얻기 쉬우나, 엄격하고 딱딱한 느낌을 줄 수도 있다.

37 디자인의 심미성에 대한 내용으로 가장 옳은 것은?

① 디자이너의 주관적 판단에 의해 결정되어야 한다.
② 기능적인 디자인에는 심미성이 결여될 수밖에 없다.
③ 소비대중이 공감할 필요는 없다.
④ 사회, 문화적으로 평가가 달라질 수 있다.

38 피부색을 결정하는 색소가 아닌 것은?

① 헤모글로빈 ② 멜라닌
③ 카로틴 ④ 케라틴

39 내추럴(Natural)한 분위기를 표현하기에 가장 적합한 컬러 계열은?

① vv-R 계열 컬러
② sf-YR 계열 컬러
③ gy-PB 계열 컬러
④ dk-B 계열 컬러

40 명암대비가 있는 자극적인 색채를 선택하여 색 면의 대비나 선의 구성으로 발생하는 운동성이 우리 눈에 주는 착시현상을 최대한 극대화시키는 것이 특징인 디자인 사조는?

① 팝아트
② 옵아트
③ 미니멀아트
④ 다다이즘

 ① 팝아트 : 조형적인 면에서 볼 때 마티스 이래의 모더니즘 전통인 간결하고 명확하게 평면화된 색 면과 원색의 사용이 일반적인 특징이다.
③ 미니멀아트 : 시각적인 특성은 색의 절제이며, 구조적인 요소로서의 표면은 대개 흑색이 단색의 거친 금속이었으며 때때로 금, 은 또는 동을 사용하였다.
④ 다다이즘 : 콜라주와 인쇄매체, 색채의 자유로운 사용 등 자유로운 회화 양식을 추구하였다. 또한 화려한 색채와 어두운 색채를 동시에 사용하여 어둡고 칙칙한 화면색채를 나타내었다.

제3과목 **색채관리**

41 천연색소에 대한 설명으로 옳은 것은?

① 헤모글로빈은 안토사이아닌 분자의 중앙에 구리를 포함하고 있다.

② 헤모시아닌은 탈로시아닌과 포피린 중앙에 철을 포함하고 있다.

③ 플라보노이드는 검은색, 회색, 브라운색을 띤다.

④ 클로로필은 중앙에 마그네슘 원자를 포함하고 있다.

① 헤모글로빈은 철을 가지고 있어 붉은색을 띤다.

② 헤모시아닌은 탈로시아닌 분자가 헤모시아닌 분자에 있으면서 중앙에 구리금속을 갖고 있다.

③ 플라보노이드는 옥소크로뮴을 하나 첨가하면 노란색을 띠게 되고, 하나 더 첨가하면 퀘르세틴이 되어 오렌지색을 띠게 된다(플라보노이드는 흰색, 노란색, 빨간색, 파란색을 주는 안료이다).

42 대상에 따라 구분해서 사용하는 경면 광택도 측정에 대한 설명이 틀린 것은?

① 85° 경면 광택도 : 종이, 섬유 등 광택이 거의 없는 대상에 적용

② 75° 경면 광택도 : 도장면, 타일, 법랑 등 일반적 대상물의 측정

③ 60° 경면 광택도 : 광택 범위가 넓은 범위를 측정하는 경우에 적용

④ 20° 경면 광택도 : 비교적 광택도가 높은 도장면이나 금속면끼리의 비교

43 연색성에 대한 설명이 틀린 것은?

① 광원에 따라 색이 달라보이는 현상이다.

② 연색지수는 100에 가까울수록 물체색이 고루 자연스럽게 보인다.

③ 연색지수가 높다는 것은 자연광에서 보는 것처럼 물체색을 보이게 한다는 것이다.

④ 식료품 매장에는 형광등을 사용하여 제품을 선명하게 표현한다.

44 육안으로 색을 비교할 때의 주의사항으로 옳은 것은?

① 관찰자는 색에 영향을 주는 선명한 색의 옷을 입으면 안 된다.

② 선명한 색을 관찰한 직후에는 엷은 색을 비교한다.

③ 관찰자가 색각 정상자인지 아닌지는 상관없다.

④ 관찰자는 안경을 사용하지 않는다.

② 선명한 색을 관찰한 직후에는 엷은 색이나 보색, 조색 및 관찰은 피한다.

③ 관찰자가 색각 정상자이어야 한다.

④ 관찰자는 안경을 사용해도 무관하다.

육안으로 색을 비교 시 주의사항

• 자연광은 해가 뜬 후 3시간부터 해지기 전 3시간 안에 검사한다.

• 낮은 채도에서 높은 채도의 순서로 검사하는 것이 바람직하다.

• 직사광선을 피하며 유리창, 커튼 등의 투과색을 피한다.

• 검사대는 N5, 주위환경은 N7이어야 정확한 검색이 가능하다.

45 일반적인 컬러 프린터 잉크로 사용하는 원색은?

① Red, Green, Blue
② Cyan, Magenta, Yellow
③ Red, Yellow, Blue
④ Cyan, Magenta, Red

46 색영역과 색채구현에 대한 설명으로 옳은 것은?

① 컴퓨터 모니터의 색채구현과 프린터의 색채구현은 근본적으로 다른 원리이다.
② 유성페인트와 수성페인트는 주색을 이루는 색료와 색채가 동일하다.
③ LCD모니터의 경우는 RGB의 픽셀로 감법혼색을 하는 원리를 가지고 있다.
④ 사진필름의 경우 양화필름과 음화필름의 명도범위(Dynamic Range)는 거의 유사하다.

47 KS A 0065(표면색의 시감비교방법) 중 색비교를 위한 시환경 : 부스의 내부색에 대한 설명이 틀린 것은?

① 일반적으로 이용하는 부스의 내부는 명도 L*가 약 45~55의 무광택의 무채색으로 한다.
② 부스 내의 작업면은 비교하려는 시료면과 가까운 휘도율을 갖는 무채색으로 한다.

③ 밝은색을 비교하는 경우는 휘도대비를 최소화하기 위해 명도 L*가 약 50 또는 그것보다 낮은 명도의 무채색으로 한다.
④ 어두운색을 비교하는 경우는 명도 L*가 약 25의 광택 없는 검은색으로 한다.

48 디지털 색채변환방법 중 회색요소교체라고 하며, 회색부분 인쇄 시 CMY 잉크를 사용하지 않고 검정잉크로 표현하여 잉크를 절약하는 방법은?

① 포토샵을 이용한 컬러 변환
② CMYK 프로세스 색상 분리
③ UCR
④ GCR

49 디지털 영상출력장치의 성능을 표시하는 600dpi란?

① 1inch당 600개의 화점이 표시되는 인쇄영상의 분해능을 나타내는 수치
② 1시간당 최대 인쇄매수로 나타낸 프린터의 출력속도를 표시한 수치
③ 1cm당 600개의 화소가 표시되는 모니터 영상의 분해능을 나타낸 수치
④ 1분당 표시되는 화면수를 나타낸 모니터의 응답속도를 표시한 수치

50 CCM의 기본 원리에 대하여 옳게 설명한 것은?

① 색소의 단위 농도당 반사율의 변화를 연결짓는 과정에서 Kubelka-Munk 이론을 적용한다.

② 색소가 소재에 비하여 미미한 산란 특성을 갖는 경우(예 섬유나 종이)에는 두 개 상수의 Kubelka-Munk 이론을 사용한다.

③ CCM을 위해서는 각 안료나 염료의 대표적 농도에 대하여 단 한 번의 분광반사율을 측정하는 것으로 충분하다.

④ Kubelka-Munk 이론은 금속과 진주빛 색료 또는 입사광의 편광도를 변화시키는 색소층에도 폭넓게 적용이 가능하다.

51 물체색의 분광반사율을 구하고, CIE 표준광원과 표준관측자를 사용하여 삼자극치 또는 색도 좌표를 산출하는 방법으로 색을 측정하는 장비의 명칭은?

① 라이팅 부스(Lighting Booth)

② 적분구(Integrating Sphere)

③ 분광광도계(Spectrophotometer)

④ 스펙트럼 팩터(Spectrum Factor)

52 CIEDE2000 색차식은 CIELAB 색차 $\triangle E^*ab$로 일정한 차이 이하의 정밀한 색차에 대하여 적용할 것을 권장하고 있다. 이 적용한계는?

① $\triangle E^*ab \leq 10.0$

② $\triangle E^*ab \leq 5.0$

③ $\triangle E^*ab \leq 2.5$

④ $\triangle E^*ab \leq 2.0$

53 KS A 0064(색에 관한 용어)에 의한 용어의 정의가 틀린 것은?

① 색의 현시(Color Appearance) : 관측자의 색채 적응조건이나 조명이나 배경색의 영향에 따라 변화하는 색이 보이는 결과

② 색맹(Color Blindness) : 정상색각에 비하여 현저히 색의 식별에 이상이 있는 색각

③ 표면색(Surface Color) : 빛을 투과하는 투명한 물체의 표면에 속하는 것처럼 지각되는 색

④ 상관색온도(Correlated Color Temperature) : 완전 복사체의 색도와 근사하는 시료 복사의 색도 표시로, 그 시료 복사에 색도가 가장 가까운 완전 복사체의 절대 온도로 표시한 것

54 육안 검색에 대한 조건이 아닌 것은?

① 시감 측색의 표기는 KS(한국산업표준)의 먼셀기호로 표기한다.

② 육안 검색의 측정환경으로는 직사광선을 피해야 한다.

③ 먼셀 명도 3 이하의 정밀한 검사를 위해서는 광원의 조도는 300lx 정도가 적당하다.

④ 비교하는 색은 인접해서 배열하고 동일평면으로 배열되도록 배치한다.

55 안료와 염료의 설명으로 옳은 것은?

① 안료는 투명하나 염료는 불투명하다.

② 안료는 유기물이나 염료는 무기물이다.

③ 안료는 별도의 접착제가 필요하다.

④ 염료는 착색하고자 하는 매질에 용해되지 않는다.

56 전기분해의 원리를 이용하여 물체의 표면을 다른 금속의 얇은 막으로 덮어씌우는 방법은?

① 용융도금

② 무전해도금

③ 화학증착

④ 전기도금

 ① 용융도금 : 금속 용융액 속에 금속제품을 담가 표면에 용융액을 부착하게 한 후 꺼냄으로써 만든다. 피도금물보다 용융점이 낮은 금속·합금의 얇은 층을 입히는 데 사용된다.

② 무전해도금 : 외부로부터 전기에너지를 공급받지 않고 금속염 수용액 중의 금속이온을 환원제의 힘에 의해 자기촉매적으로 환원시켜 피처리물의 표면 위에 금속을 석출시키는 방법이다.

③ 화학증착 : 원료가 되는 가스를 반응관에 흐르게 하여 열적 또는 전기적으로 여기하여 분해, 화학결합 등의 반응을 일으켜, 반응 생성물을 기판상에 퇴적하여 박막을 형성하는 방법이다.

57 가법혼색을 이용하여 색을 표현하는 출력영상장비는?

① LCD 모니터 ② 레이저 프린터

③ 디지타이저 ④ 스캐너

58 보기의 ()에 적합한 용어는?

> 색채관리는 색채에 대한 종합적인 계획이나 관리, 목적에 맞는 색채의 (), (), () 등을 총괄하는 의미이다.

① 기능, 조명, 개발

② 개발, 측색, 조색

③ 조색, 안료, 염료

④ 측색, 착색, 검사

59 색채를 16진수로 표기할 때 바르게 연결된 것은?

① 녹색 – FF0000

② 마젠타 – FF00FF

③ 빨강 – 00FF00

④ 노랑 – 0000FF

60 광원과 관측자에 대한 메타머리즘 영향을 받지 않는 색채관리를 위하여 가장 적합한 측색방법은?

① 필터식 색채계를 사용한 측색

② 분광식 색채계를 사용한 측색

③ Gloss Meter(광택계)를 사용한 측정

④ 변각식 분광광도계를 사용한 측정

제4과목 **색채지각론**

61 빛의 특성과 작용에 대한 설명이 틀린 것은?

① 적색광인 장파장은 침투력이 강해서 인체에 닿았을 때 깊은 곳까지 열로서 전달된다.

② 백열물질에서 방출되는 에너지의 양과 분포는 물체의 온도에 따라 달라진다.

③ 물체색은 빛의 반사량과 흡수량에 의해 결정되어 모두 흡수하면 검정, 모두 반사하면 흰색으로 보인다.

④ 하늘의 청색빛은 대기 중의 분자나 미립자에 의하여 태양광선이 간섭된 것이다.

62 주목성의 강약 관계로 틀린 것은?

① 저채도의 노란색 < 고채도의 빨간색

② 어두운 회색 < 선명한 초록색

③ 고채도의 파란색 < 고채도의 빨간색

④ 따뜻한 느낌의 주황색 < 시원한 느낌의 파란색

63 평면색(Film Color)에 대한 설명으로 틀린 것은?

① 면색이라고도 하며, 순수색의 감각을 가능하게 한다.

② 거리감이나 입체감 등은 거의 지각되지 않는다.

③ 작은 구멍을 통해서 볼 수 있는 색과 같은 것을 말한다.

④ 색의 구체적인 지각표면이 고려된 색이다.

64 포화도(Saturation)에 관한 설명으로 옳은 것은?

① 동일 조명 조건 아래의 백색면의 밝기에 대한 상대량을 말한다.

② 흰색과 검은색은 포화도가 100%이다.

③ 해당 색 표면 자체의 밝기에 대한 상대적인 양으로 판단할 수 있다.

④ 색 표면이 유채색을 얼마나 나타내는가에 대한 절대적 속성이다.

65 명시성에 대한 설명으로 틀린 것은?

① 색의 식별력에 대한 시각의 성질을 명시성이라 한다.

② 배경과 도형의 관계에서 상대적 명도차에 영향을 받는다.

③ 주의를 기울이지 않더라도 사람의 시선을 끌어 눈에 띄는 속성을 말한다.

④ 조명상태가 명시성 효과에 영향을 줄 수 있다.

61 ④ 62 ④ 63 ④ 64 ③ 65 ③ 정답

해설 명시성은 두 색을 배색하였을 때 멀리서 구별되어 보이는 정도를 말한다. 명도, 색상, 채도의 차가 클수록 명시도가 높다.

66 배경과 주위에 있는 색의 영향으로 색의 성질이 변화되어 보이는 현상은?
① 대비 ② 조화
③ 동화 ④ 순응

67 색채의 지각적 특성이 다른 하나는?
① 빨간 망에 들어 있는 귤은 원래보다 빨갛게 보인다.
② 회색 블라우스에 검정 줄무늬가 있으면 블라우스 색이 어둡게 보인다.
③ 파란 원피스에 보라색 리본이 달려 있으면 리본은 원래보다 붉게 보인다.
④ 붉은 벽돌을 쌓은 벽은 회색의 시멘트에 의해 탁하게 보인다.

해설 ③은 색채의 지각적 특성 중 색상대비에 대한 예시이다.
①, ②, ④는 색채의 지각적 특성 중 동화현상에 관한 특성이다. ①은 색상의 동화, ②는 명도의 동화, ④는 채도의 동화이다.

68 색채의 경연감에 관한 설명이 틀린 것은?
① 밝고 채도가 낮은 난색은 부드러운 느낌을 준다.
② 색채의 경연감은 주로 명도와 관련이 있다.

③ 채도가 높은 한색은 딱딱한 느낌을 준다.
④ 어두운 한색은 딱딱한 느낌을 준다.

69 () 안에 알맞은 용어를 순서대로 나열한 것은?

추상체만 활동하는 시각의 상태를 ()라 하고, 간상체만 활동하는 시각의 상태를 ()라 한다.

① 주간시, 야간시
② 주간시, 착시
③ 야간시, 주간시
④ 야간시, 착시

70 바탕색이 탁한 배경의 무늬와 선명한 배경의 무늬는 선명도에서 변화가 있다. 이를 이용한 색채심리효과는?
① 색상대비
② 명도대비
③ 채도대비
④ 면적대비

해설 ① 색상대비 : 서로 다른 두 색을 인접했을 때, 서로의 영향으로 색차가 색상환에서 멀어지는 효과가 나타난다. 같은 주황색이 빨간색 위에 있을 때는 노란색 기미를 띠고, 노란색 위에 있을 때는 빨간색 기미를 띤다.
② 명도대비 : 명도차를 갖는 두 색을 인접하여 배색했을 때, 서로의 영향으로 밝은색은 더 밝게, 어두운색은 더 어둡게 보이는 현상이다.
④ 면적대비 : 동일한 색이라도 면적이 클수록 명도·채도가 높아지고, 면적이 작을수록 명도·채도가 낮아지는 현상이다.

71 영·헬름홀츠의 3원색설에서 노랑의 색각을 느끼는 원인은?

① Red, Blue, Green을 느끼는 시세포가 동시에 흥분
② Red, Blue를 느끼는 시세포가 동시에 흥분
③ Blue, Green을 느끼는 시세포가 동시에 흥분
④ Red, Green을 느끼는 시세포가 동시에 흥분

72 하나의 색만을 변화시키거나 더함으로써 이미지 전체의 색조를 변화시킬 수 있다는 효과는?

① 맥스웰 효과
② 베졸드 효과
③ 푸르킨예 효과
④ 헬름홀츠 효과

 ① 맥스웰 효과 : 원판 위에 서로 다른 부채꼴 색면을 늘어놓고 그것을 아주 빨리 돌림으로써 가법혼색을 일으키는 현상을 말하며 회전혼색이라고도 한다.
③ 푸르킨예 효과 : 조명이 점차 어두워지면서 파장인 긴 색이 먼저 사라지고, 파장이 짧은 색이 나중에 사라지는 현상이다. 저녁 무렵 나뭇잎이 더 선명하게 느껴지고, 새벽녘이나 저녁의 시간에는 물체들이 푸르스름하게 보이게 된다.
④ 헬름홀츠 효과 : 명소시의 범위 내에서 휘도를 일정하게 유지해도 색자극의 채도가 달라지면 지각되는 색의 밝기가 변하는 현상을 말한다. 유채색에는 고유의 매력이 있어서 무의식 중에 '밝다=눈에 띄다'라는 사고방식을 갖는다.

73 연극무대에서 주인공을 향해 파란색과 녹색 조명을 각각 다른 방향에서 비출 때 주인공에게 비춰지는 조명색은?

① Cyan
② Yellow
③ Magenta
④ Gray

74 채도가 높은 노란색이 또렷이 보이게 하기 위한 가장 적절한 주변의 색은?

① 밝은 노란색
② 저채도의 파란색
③ 연한 빨간색
④ 선명한 초록색

75 다음 색 중 명소시에서 암소시 상태로 옮겨질 때 시감도가 낮아져서 가장 어둡게 보이는 것은?

① 파 랑
② 빨 강
③ 노 랑
④ 주 황

76 색상의 면적대비를 고려하여 벽을 도색할 때 견본만을 보고 색을 선택하는 알맞은 방법은?

① 견본의 색을 그대로 선택
② 견본보다 조금 밝은색을 선택
③ 견본보다 어둡고 탁한 색을 선택
④ 견본보다 밝고 연한 색을 선택

77 색의 온도감에 대한 설명 중 틀린 것은?

① 온도감은 인간의 경험과 심리에 의존하는 경향이 짙다.
② 온도감은 색의 세 가지 속성 중에서 채도에 주로 영향을 받는다.
③ 중성색은 때로는 차갑게, 때로는 따뜻하게 느껴지는 색이다.
④ 따뜻한 색은 차가운 색에 비하여 진출되어 보인다.

78 색의 물체와 배경(Figure-ground) 관계에서 배경이 낮은 명도일 때 밝은 물체는 어떻게 보이는가?

① 후 퇴 ② 수 축
③ 진 출 ④ 동 화

79 한 가지 색으로 보이는 직조 면을 확대해 보면 여러 가지 색으로 짜여있음을 알 수 있다. 이와 같은 혼색방법의 예가 아닌 것은?

① TV화면 ② 점묘법
③ 옵아트 ④ 색팽이

80 가법혼합의 삼원색이 아닌 것은?

① Red ② Blue
③ Green ④ Yellow

제5과목 **색채체계론**

81 한국산업표준(KS A 0011)에서 사용하는 '색이름 수식형 – 기준 색이름'의 연결이 옳은 것은?

① 빨강 – 자주, 주황, 보라
② 초록빛 – 연두, 갈색, 파랑
③ 파랑 – 연두, 초록, 청록
④ 보랏빛 – 하양, 회색, 검정

82 오스트발트 CHM 색상환의 30색에 추가된 색이 아닌 것은?

① $1\frac{1}{2}$ ② $2\frac{1}{2}$

③ $6\frac{1}{2}$ ④ $7\frac{1}{2}$

 • 오스트발트는 CHM에서 색상의 고른 단계를 위해 색상을 추가·보완하였는데, 추가된 6색은 $6\frac{1}{2}$, $7\frac{1}{2}$, $12\frac{1}{2}$, $13\frac{1}{2}$, $24\frac{1}{2}$, $1\frac{1}{2}$ 이다.
• 오스트발트는 헤링의 반대색설에 따라 Yellow, Ultramarine Blue, Red, Sea Green, Orange, Turquoise, Leaf Green 이렇게 8색을 기본색을 정했다. 이것을 다시 3등분하여 숫자를 붙여 24 색상환을 사용하고 있다.

83 먼셀의 색입체에 관한 설명 중 틀린 것은?

① 축 좌우의 색은 색상환에서 마주보고 있는 보색이다.
② 각 색상 중 가장 바깥의 색이 순색이다.
③ 색상, 명도, 채도의 변화를 한 눈에 볼 수 있다.

④ 색입체를 수직으로 잘라보면 같은
명도를 나타내므로 등명도면이라
고 한다.

84 문 · 스펜서의 조화의 분류가 아닌 것은?

① 눈부심
② 오메가 공간
③ 분리효과
④ 면적효과

85 먼셀 색체계 5PB 3/12에서 12의 의미
와 다른 것은?

① Saturation
② Lightness
③ Chroma
④ Colorfulness

86 오스트발트 색체계에서 등흑계열에 따
라 조화로운 색을 선택하는 방법은?

① 등색상 삼각형의 C, B와 평행선상
에 있는 색
② 등색상 삼각형의 C, W와 평행선상
에 있는 색
③ 등색상 삼각형의 W, B와 평행선상
에 있는 색
④ 등색상 삼각형의 W, B를 축으로 회
전시켜 같은 위치에 있는 색

87 비렌의 색삼각형에 의한 조화방법 중
가장 깨끗하고 신선한 이미지를 주는
조화법은?

① 순색 – 톤 – 회색에 의한 배색
② 순색 – 명색조 – 흰색에 의한 배색
③ 흰색 – 회색 – 검정에 의한 배색
④ 순색 – 암색조 – 검정에 의한 배색

 파버 비렌의 조화론
• 흰색–색조–순색의 조화 : 색조는 흰색과 순색을
모두 포함하는 색이므로 이 세 가지 조합은 조화
롭다.
• 순색–톤–검정 : 색채의 깊이와 풍부함이 있는
배색이다.
• 색조–톤–어두운 색조 : 색삼각형 중에서도 가장
세련되고 감동적인 배색이다.
• 흰색–회색–검정 : 무채색들만의 자연스러운 조
화이다.

88 단청의 색에서 활기찬 주황빛의 붉은
색으로 생동감이 넘치는 색의 이름은?

① 석간주 ② 뇌 록
③ 육 색 ④ 장 단

89 DIN 색체계와 가장 유사한 색상구조
를 갖는 색체계는?

① Munsell 색체계
② NCS 색체계
③ Yxy 색체계
④ Ostwald 색체계

 ① Munsell 색체계 : 먼셀은 물체색의 색감각을
3가지 속성으로 표기하였는데, 색상(Hue), 명
도(Value), 채도(Chroma)라는 속성을 시각적
으로 고른 단계가 되도록 색을 선정하였다.

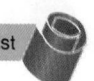

② NCS 색체계 : 인간이 색을 어떻게 보는가에 기초하여 완성한 논리적인 색체계이다. 헤링의 고유색이라고 생각했던 6개의 완전한 흰색성(W), 검은색성(S), 노란색성(Y), 빨간색성(R), 파란색성(B), 녹색성(G)을 기준으로 한 기본색의 심리적인 지각비율의 혼합비로 표현되며, 그 요소의 합은 항상 100이 된다.

③ Yxy 색체계 : 1931년 맥아담이 색도 다이어그램을 변형하여 제작한 것으로 Y는 반사율을 나타내고, x, y는 XYZ 표색계에서 계산된 색도를 나타내는 좌표이다.

90 색채 표준과 거리가 먼 설명은?

① 특수 안료를 사용하여 재현한다.
② 색을 정확하게 표시하기 위해 필요하다.
③ 색채 간의 지각적 등보성을 갖춰야 한다.
④ 색채 속성배열은 과학적 근거가 뒷받침되어야 한다.

91 독일공업규격으로 색상(T), 포화도(S), 암도(D)로 표시하는 색체계는?

① NCS ② DIN
③ RAL ④ JIS

92 Magenta, Lemon, Ultramarine, Blue, Emerald Green 등은 어떤 색명인가?

① ISCC-NIST 일반 색명
② 관용색명
③ 표준색명
④ 계통색명

93 제시된 색체계들의 발표된 순서를 가장 최근의 것부터 바르게 배열한 것은?

① 먼셀 → 오스트발트 → P.C.C.S → CIE L*a*b*
② CIE L*a*b* → 먼셀 → 오스트발트 → P.C.C.S
③ 오스트발트 → P.C.C.S → CIE L*a*b* → 먼셀
④ CIE L*a*b* → P.C.C.S → 오스트발트 → 먼셀

94 전통색 이름과 설명이 옳은 것은?

① 지황색 : 종이의 백색
② 담자색 : 홍색과 주색의 중간색
③ 감색 : 아주 연한 붉은색
④ 치색 : 스님의 옷색

해설
① 지황색 : 누런 황색. 영지(靈芝)의 색
② 담자색 : 밝은 회색이 섞인 연한 보라색
③ 감색 : 쪽남으로 짙게 물들여 검은빛을 띤 어두운 남색

95 CIE L*a*b* 색체계에 대한 설명으로 틀린 것은?

① a*와 b*는 색 방향을 나타낸다.
② L*=50은 중명도이다.
③ a*는 Red-Green 축에 관계된다.
④ b*는 밝기의 척도이다.

96 CIE 색도도에 대한 설명으로 틀린 것은?

① 색도도 내의 두 점을 잇는 선 위에는 포화도에 의한 색 변화가 늘어서 있다.

② 색도도 바깥 둘레의 한 점과 중앙의 백색점을 잇는 선 위에는 포화도의 변화만으로 된 색 변화가 늘어서 있다.

③ 어떤 한 점의 색에 대한 보색은 중앙의 백색점을 연장한 색도도 바깥 둘레에 있다.

④ 색도도 내의 임의의 세 점을 잇는 3각형 속에는 세 점의 혼합에 의한 모든 색이 들어 있다.

97 먼셀 색입체에서 수직축이 나타내는 것은?

① 명도단계
② 색 상
③ 채도단계
④ 색이름

98 NCS 색체계에 대한 설명으로 옳은 것은?

① 색상체계는 W-S, W-C, S-C의 기본 척도로 나누어진다.

② 파버 비렌과 같이 7개의 뉘앙스를 사용한다.

③ 기본 척도 내의 한 지점은 속성 간의 관계성에 의해 색상이 결정된다.

④ 하얀색도, 검은색도, 유채색도를 표준 표기로 한다.

99 관용색과 먼셀표기법의 연결이 옳은 것은?

① 주홍 - 7.5YR 3/4
② 올리브색 - 7.5Y 8.5/12
③ 비둘기색 - 5PB 6/2
④ 자주 - 5P 8/4

100 다음 배색 중에서 유사색상이면서 톤 차이가 큰 것은?

① 2.5Y9/2 - 2.5YR3/3
② 2.5YR4/4 - 5G8/2
③ 5Y9/3 - 5Y8/2
④ 5B5/10 - 2.5PB4/8

2016년
제**2**회

컬러리스트기사
기출문제

제**1**과목 **색채심리 · 마케팅**

01 '다이내믹' 이미지의 제품개발에 가장 적합한 배색은?

① 핑크, 화이트, 스카이블루의 배색
② 블루, 레드, 블랙의 배색
③ 그레이, 화이트, 베이지의 배색
④ 블랙, 그레이, 브라운의 배색

02 색채마케팅에 있어서 기업 C.I.의 주조색을 선정하는 경우 고려해야 할 점은?

① 색에 의한 이미지 변화를 분석한 후 기업이 지향하는 비즈니스 방향과 목적에 부합되는지를 분석하여야 한다.
② 기업의 색은 제품의 이미지에 영향을 미치므로 서로 연상이 되지 않도록 차별화를 두어야 한다.
③ 기업의 차별화를 위해서 기존에 사용되었던 색은 고려하지 않으며, 색채재현이 특별한 색을 선정한다.

④ 기업 이미지 색채는 다양할수록 이미지 만들기가 용이하므로 여러가지 메인 컬러를 선택해야 한다.

해설 **C.I.(Corporate Identity)**
기업 등의 심벌 컬러로서 기업의 상징적인 이미지를 색으로 표현하여 기업 고유의 정체성을 추구하도록 만드는 색이다. 기업은 기업의 이미지 제고를 위한 시각적 표시와 정체성 형성을 통해 타사와 차별화를 이룰 수 있다.

03 색채시장조사기법 중 보기에서 설명하는 것은?

- 마케팅 조사 중 가장 널리 이용되는 방법이다.
- 질의응답을 통해 소비자의 제품구매 및 이용 상황에 대한 정보를 수집한다.
- 시장의 전반적인 상황 등 기업의 마케팅 전략수립을 위한 기본 자료 수집을 목적으로 한다.

① 서베이 조사
② 패널 조사
③ 관찰 조사
④ 방법론 조사

04 기업이미지 구축을 위해 특정색을 활용하는 마케팅 전략과 관련이 높은 것은?

① 색채표준
② 선호색
③ 색채연상 · 상징
④ 색채대비

05 프랭크 H. 만케의 6단계 색경험 피라미드에서 각 단계에 해당하는 내용의 연결이 틀린 것은?

① 1 : 개인적 관계
② 2 : 시대사조, 패션, 스타일의 영향
③ 3 : 의식적 상징화 – 연상
④ 4 : 색자극에 대한 심리학적 반응

06 색채마케팅의 기초가 되는 인간의 욕구 중 자존심, 인식, 지위 등과 관련이 있는 매슬로의 욕구단계는?

① 생리적 욕구
② 안전욕구
③ 사회적 욕구
④ 존경욕구

해설 매슬로(Maslow)의 욕구단계

결핍감을 느끼는 인간의 욕구는 매우 다양한데 매슬로는 인간의 욕구가 다섯 가지 단계로 구분된다고 설명

- 생리적 욕구(Physiological) : 배고픔, 갈증 해결과 같은 삶의 원초적 문제
- 안전욕구(Safety) : 위험으로부터 안전해지려는 인간의 욕구
- 사회적 욕구(Love) : 소속감, 애정의 욕구
- 존경 욕구(Esteem) : 다른 사람에게 존경을 받고 싶은 욕구
- 자아실현욕구(Self–actualization) : 지식 및 자기표현을 추구하는 자아실현의 욕구

07 환경색채에 대한 설명으로 옳은 것은?

① 지역의 자연환경과 인문환경에 영향을 준다.
② 인공환경에 가장 많은 영향을 받는다.
③ 자연기후나 자연지형에 영향을 많이 받는다.
④ 자연환경인 기후와 일광에 영향을 준다.

08 색채마케팅에서 중요하게 고려되어야 할 점을 포함하는 마케팅의 개념은?

① 마케팅은 고객의 요구를 이해하고 적절한 제품을 시장에 내보냄으로써 기업의 소득 증대를 일으키기 위한 총체적인 기업활동을 말한다.
② 마케팅은 제품을 생산한 후 소비자에게 판매하기에 필요한 유통정책을 원활히 수행하는 것이다.

③ 마케팅은 인간의 무한한 욕구를 충족시키기 위해 여러 가지 자원을 활용하여 경제활동을 하는 과정이다.

④ 마케팅은 고객의 필요와 요구에 따라 고객에게 봉사하기 위한 고객만족 서비스를 말한다.

09 색채마케팅 전략에서 소비자의 활동 · 관심 · 의견 등을 인구통계학적 차원을 기초로 분석하여 유형별로 구분하는 방법은?

① 소비자 구매행동 분석
② 라이프스타일 분석
③ 색채 이미지 분석
④ 소비자 선호도 조사

10 1981년 W. 퀼러의 실험을 통해 일반인이 색채 자극이 없게 회색으로 칠해진 방과 화려하고 다양하게 채색된 방을 체험하게 했을 때 나타난 현상 중 옳은 것은?

① 여성이 남성에 비해 회색방에서 더 지루함을 느낀다.
② 한색계열이 적용된 방에서 심장박동이 감소하고 차분해진다.
③ 단조로운 색채의 통일성은 심리적으로 과다한 자극을 준다.
④ 남성과 여성의 색에 대한 스트레스 반응은 동일한 수준이다.

11 색채이미지를 조사하기 위해 사용하는 SD(Semantic Differential Method)의 설명으로 틀린 것은?

① 측정하려는 개념에 관계있는 형용사 반대어 쌍들로 척도를 구성한다.
② 척도의 단계가 적으면 그 의미의 차이를 알기 어려우므로 8단계 이상의 세분화된 단계를 사용하는 것이 좋다.
③ 직관적 응답을 구해야 하므로 깊이 생각하거나 앞서 기입한 것을 나중에 고쳐 쓰는 것은 바람직하지 않다.
④ 조사를 통해 얻어진 결과는 요인분석을 통해 그 대상의 의미공간을 효과적으로 해석할 수 있다.

12 색채마케팅 전략을 수립하기 위한 마케팅 믹스의 기본 요소에 속하지 않는 것은?

① 제품(Product)
② 위치(Position)
③ 판매촉진(Promotion)
④ 가격(Price)

해설 마케팅 믹스
기업이 목표시장에서 원하는 만큼의 제품결과를 얻기 위해 제어 가능한 요소들을 종합적으로 사용하는 것을 말한다.
• 제품 · 서비스 믹스 : 브랜드, 가격, 서비스, 제품라인, 스타일, 색상, 디자인 등
• 유통 믹스 : 수송, 보관, 하역, 재고, 소매상, 도매상 등

• 커뮤니케이션 믹스 : 광고, 인적판매, 판매촉진, 디스플레이, 퍼블리시티, 머천다이징, 카탈로그 등

마케팅 구성요소 4P
• 제품(Product) : 마케팅 구성요소 중 가장 핵심적 판매요소
• 가격(Price) : 소비자 선택에 가장 큰 영향을 끼치며, 기업의 수익을 규정하는 요소
• 유통(Place) : 제품이 판매되고 소비되는 장소와 경로
• 판매촉진(Promotion) : 제품이나 서비스 등 제품을 판매하고 소비하는 모든 활동

 ④ 파스텔 컬러 : 원색에 흰색을 섞어 채도를 낮춘, 밝고 화사한 색을 말한다. 이탈리아어 파스텔로(Pastello)에서 유래한 말로 부드러운 색을 말하며, '밝은(Light) · 아주 연한(Very Pale)' 톤을 가진 색상을 의미한다.
① 프라이머리 컬러 : 기본이 되는 이차적인 색을 말하며, 물감에서는 흔히 적, 황, 청을 3원색이라고 하지만 정확하게는 적자, 황, 청록이다.
③ 네온 컬러 : 인쇄용 형광잉크의 상품명으로 네온풍의 인공적인 형광색을 의미하며 데이글로 컬러라고도 한다. 화려하고 선명하며 눈에 띄는 강렬한 이미지로 도시의 냉정한 느낌을 주는 색을 말한다. 데이글로 옐로와 데이글로 그린이 대표적이다.

13 색채정보를 수집하기 위한 층화 표본 추출에 대한 설명이 아닌 것은?

① 모집단을 모두 포괄하는 목록이 있어야 한다.
② 조사 분석을 위한 하위 집단을 분류한다.
③ 하위 집단별로 비례표본을 선정한다.
④ 조사결과에 영향을 미치는 변수를 기준으로 하위 모집단을 구분한다.

14 부드럽고 섬세하며, 여성적인 이미지와 어린이의 이미지를 표현하는 데 많이 사용되는 색채계열은?

① 프라이머리 컬러
② 내추럴 컬러
③ 네온 컬러
④ 파스텔 컬러

15 인간은 선행경험에 따라 다른 감각과 교류되는 색채감각을 경험하게 된다. 이에 대한 설명 중 틀린 것은?

① 뉴턴은 분광실험을 통해 발견한 7개 영역의 색과 7음계를 연결시켰는데, 이 중 C음은 청색을 나타낸다.
② 색채와 모양의 추상적 관련성은 요하네스 이텐, 파버 비렌, 칸딘스키, 베버와 페흐너에 의해 연구되었다.
③ '브로드웨이 부기우기'라는 작품은 시각과 청각의 공감각을 활용하여, 색채언어의 가능성을 보여주었다.
④ 20대 여성을 겨냥한 핑크색 MP3의 시각적 촉감은 부드러움이 연상되며, 이와 같이 색채와 관련된 공감각을 활용하면 메시지와 의미를 보다 정확하게 전달할 수 있다.

22 건축물의 경관색채 계획 시 고려사항으로 거리가 먼 것은?

① 사회성, 동일성, 공익성의 함유
② 공간과의 조화를 고려한 환경색
③ 부분만을 강조한 독립적인 색채 계획
④ 재료가 가지고 있는 자연색 존중

23 근대디자인의 역사에 대한 설명 중 틀린 것은?

① 독일공작연맹은 규격화를 통해 생산량 증대를 긍정하면서 동시에 질 향상을 지향하였다.
② 미술공예운동은 수공예 부흥운동, 대량생산 시스템의 거부라는 시대 역행적 성격이 강하다.
③ 곡선적 아르누보는 오스트리아빈을 중심으로 발전하였다.
④ 아르데코는 복고적 장식과 단순한 현대적 양식을 결합하여 대중화를 시도하였다.

24 실내디자인 색채계획 시 거리가 먼 것은?

① 주조색, 보조색, 강조색으로 나뉜다.
② 색채의 면적 비례가 중요하다.
③ 배색에 있어 재질감이 영향을 끼친다.
④ 바닥과 천장은 항상 강한 대비를 준다.

25 제품디자인에 있어서 그 제품의 외관을 이해할 수 있도록 그린 완성 예상도는?

① 렌더링
② 러프스케치
③ 일러스트레이션
④ 레이아웃

26 환경디자인을 실행함에 있어서 유의할 점과 거리가 먼 것은?

① 사회성, 공통성, 공익성 함유 여부
② 환경색으로 배경적인 역할의 고려
③ 사용조건에의 적합성
④ 재료의 자연색 배제

27 굿 디자인(Good Design)과 거리가 먼 것은?

① 매년 굿 디자인을 선정하여 GD마크를 부여한다.
② 국가마다 굿 디자인의 기준들을 갖고 있다.
③ 굿 디자인 요건으로 기능성, 심미성, 경제성, 독창성 등이 있다.
④ 선정대상품목을 제품, 융합콘텐츠 부분으로 제한한다.

28 저속한 모방예술이라는 뜻의 독일어에서 유래한 디자인은?

① 하이테크
② 키치디자인
③ 생활미술운동
④ 포스트모더니즘

22 ③ 23 ③ 24 ④ 25 ① 26 ④ 27 ④ 28 ② 정답

 ② 키치디자인 : 저속한 모방예술을 의미하며 가짜 또는 본래의 목적에서 벗어난 것 등을 의미한다.
① 하이테크 : 하이테크놀로지(고도한 과학 기술)의 약칭이다.
③ 생활미술운동 : 영국에서 일어난 건축과 장식 미술분야의 새로운 미술운동(미술공예운동)으로 윌리엄 모리스가 주축이 된 수공예 중심의 미술운동이다.
④ 포스트모더니즘 : 1970년대 말에 다원주의와 함께 부상하였다. 찰스 젱크스가 건축에서 처음 정착시킨 용어이며 현대적인 것과 고전적인 것, 기능적인 것과 장식적인 것, 개인적인 것과 대중적인 것의 조화를 기대하며 진보적인 절충주의의 시대를 직관적으로 예견하였다.

29 제품의 색채계획 중 기획단계에서 해야 할 것이 아닌 것은?

① 주조색, 보조색 결정
② 시장과 소비자 조사
③ 색채정보 분석
④ 제품기획

30 디자인 원리 중 율동(Rhythm)과 관련된 조형방법과 관련이 먼 것은?

① 대 칭
② 점 이
③ 점 증
④ 반 복

 율동(Rhythm)
일반적으로 규칙적인 요소들의 반복으로 나타나는 통제된 운동감
• 반복 : 색채·문양·질감·선이나 형태가 되풀이됨으로써 이루어지는 리듬
• 점진(점이·점층) : 형태의 크기, 방향 및 색의 점차적인 변화로 생기는 리듬
• 대립(교체) : 창문틀의 모서리처럼 직각 부위에서 연속적이면서 규칙적인 상이한 선에서 볼 수 있는 리듬

• 변이(대조) : 삼각형에서 사각형으로, 검은색에서 빨간색 등으로 변화하는 현상으로 상반된 분위기를 배치하는 것
• 방사 : 중심에서 주위를 향하여 선이 퍼져나가는 리듬의 일종

31 디자인의 조건 중 합목적성에 대한 설명으로 가장 거리가 먼 것은?

① 합리주의에서는 궁극적 가치이다.
② 허용된 경비로 가장 우수한 디자인과 목적에 맞는 효과를 창출한다.
③ 목적에 도달하는 데 적합한 대상이나 행위의 설정이다.
④ 지적인 문제의 일종으로 객관적, 합리적으로 얻어지는 것이다.

32 직물의 색채계획 시 고려해야 할 요소 중 거리가 먼 것은?

① 성별, 연령 등에 따른 기호
② 계절, 재질 등에 따른 용도
③ 빠르게 변화되는 유행 성향
④ 파손 방지 등을 위한 제품 보호

33 그리스인들이 신전과 예술품에서 아름다움과 시각적 질서를 얻기 위한 수단으로 사용한 비례법으로 조직적 구조를 말하는 체계는?

① 조 화
② 황금분할
③ 산술적 비례
④ 기하학적 비례

34 타이포그래피(Typography)를 가장 잘 설명한 것은?

① 그림형태로 이루어진 글자의 조형적 표현
② 광고에 나오는 그림의 조형적 표현
③ 글자에 의한 모든 커뮤니케이션의 조형적 표현
④ 상징에 의한 커뮤니케이션의 조형적 표현

35 시각전달디자인(Visual Communication Design) 분야가 아닌 것은?

① 편집디자인, 그래픽디자인
② 공예디자인, 의상디자인
③ 일러스트레이션, 캐릭터디자인
④ 패키지디자인, 타이포그래피

36 19세기 말에서 20세기 초에 일어났던 양식운동으로서 자연물의 유기적 형태를 빌려 건축의 외관이나 가구, 조명, 실내장식, 회화, 포스터 등을 장식할 때 사용되었던 양식은?

① 아르누보(Art Nouveau)
② 미술공예운동(Art and Craft Movement)
③ 데 스틸(De Stijl)
④ 모더니즘(Modernism)

37 CI(Corporate Identity)의 구성요소가 아닌 것은?

① 심벌마크(Symbol Mark)
② 로고타입(Logotype)
③ 전용컬러(Corporate Color)
④ 저작권(Copyright)

38 디자인 사조와 관련 내용의 연결이 틀린 것은?

① 구성주의 - 말레비치 - 기계적, 기하학적 형태를 중시하고 역학적인 미를 창조
② 신조형주의 - 몬드리안 - 개성을 배제하는 주지주의적 추상미술운동
③ 추상표현주의 - 피카소 - 작자의 마음 상태, 감정, 상상, 꿈 등의 표현에 중점을 둠
④ 미래주의 - 보치오니 - 속도와 움직임에 대한 표현을 중요시함

 ③ 추상표현주의(잭슨 폴록, 바넷 뉴먼, 마크로스토 등) : 작자의 마음 상태, 감정, 상상, 꿈 등의 표현에 중점을 둠

39 다음 중 디자인의 조형 요소가 아닌 것은?

① 구 성
② 색
③ 재질감
④ 형

40 바우하우스의 색채교육 프로그램을 주도한 사람은?

① 헤르만 그레츠
② 요하네스 이텐
③ 피터 베렌스
④ 오토 에크만

 요하네스 이텐의 4계절 이론과 퍼스널 팔레트 4계절 팔레트 이론은 독일의 바우하우스 교수인 요하네스 이텐에 의해 시작되었으며 4계절 팔레트는 봄, 여름, 가을, 겨울의 이미지에 비유하여 신체 색상을 분류하는 방법을 활용하였다. 퍼스널 팔레트는 개인의 색채를 따뜻한 색(Warm Color), 차가운 색(Cool Color)으로 구분하였다.

제3과목 색채관리

41 프린터 프로파일링 시 유의해야 할 사항과 거리가 먼 것은?

① 프린터 드라이버에서의 올바른 매체 설정
② 잉크젯 인쇄물의 적정한 컬러 안정화 시간 확보
③ 프린터 드라이버에서의 색상처리 기능 해제
④ 잉크젯 프린터의 캘리브레이션

42 다음 중 Gamma Correction에 대한 설명으로 틀린 것은?

① CRT 모니터의 출력 휘도가 입력 RGB 값의 크기와 비례하지 않아서 발생한 색의 왜곡을 보정하기 위한 방법이다.

② 감마가 낮은 영상은 감마가 높은 영상에 비해 중간 톤의 상대적 밝기가 더 낮아 전체적으로 더 어둡게 보인다.
③ 감마곡선은 입력신호가 0부터 255까지 증가할 때 최대 휘도를 1로 규격화하여 상대적인 휘도변화를 나타낸다.
④ 일반적인 컴퓨터 모니터의 디스플레이는 2~3의 감마를 나타내지만 1.8의 감마를 사용하는 경우도 있다.

43 다음 중 염료와 안료를 구분하는 일반적인 기준으로 가장 적합하지 않은 것은?

① 일반적으로 염료는 수용성, 안료는 비수용성이다.
② 염료는 수지(Resin) 내부로 용해되어 투명한 혼합물이 되고, 안료는 수지에 용해되지 않고 빛을 산란시킨다.
③ 안료는 고착제(Binder)가 필요하고, 염료는 고착제가 필요 없다.
④ 염료와 안료 모두 별도의 접착제가 없어도 친화력이 있다.

 ④ 염료는 별도의 접착제가 필요 없으나 안료는 별도의 접착제가 필요하다.
안료의 특성
• 분말 형태를 띠며 불투명하다.
• 소재에 대한 표면 친화력이 없다.
• 전색제에 섞어서 도료, 인쇄잉크, 건축재료, 그림물감 등에 사용된다.
염료의 특성
• 물이나 유기용제에 용해된다.
• 대부분 액체 형태를 띠며 투명성이 높다.
• 방직, 피혁, 잉크, 종이, 목재 및 식품 등의 염색에 사용된다.

③ 연색성 : 동일한 물체색이 광원에 따라 다르게 지각되는 광원의 성질

44 감법 혼색에서 가장 넓은 색상영역을 구축할 수 있는 기본색은?

① 녹색, 빨강, 파랑
② 마젠타, 사이안, 노랑
③ 녹색, 사이안, 노랑
④ 마젠타, 파랑, 녹색

45 컴퓨터 자동배색(CCM)은 색료의 분광특성을 바탕으로 색채처방을 산출하는 장비이다. 이때 색료의 분광특성은 어떤 형태로 입력되는가?

① 단위 농도당 분광반사율의 변화
② 단위 농도당 색좌표의 변화
③ 단위 농도당 흡수피크의 변화
④ 단위 농도당 채도의 변화

46 KS A 0064(색에 관한 용어)에 따른 용어의 설명이 틀린 것은?

① 광원색 - 광원에서 나오는 빛의 색. 광원색은 보통 색자극값으로 표시한다.
② 색역 - 특정 조건에 따라 발색되는 모든 색을 포함하는 색도 그림 또는 색공간 내의 영역
③ 연색성 - 색필터 또는 기타 흡수 매질의 중첩에 따라 다른 색이 생기는 것
④ 색온도 - 완전복사체의 색도와 일치하는 시료복사의 색도표시로, 그 완전복사체의 절대온도로 표시한 것

해설 색필터 또는 기타 흡수 매질의 중첩에 따라 다른 색이 생기는 것은 감법혼색에 대한 설명이다.

47 3자극치 직독식 광원색체계를 이용하는 방법으로 잘못된 것은?

① 측정에 사용하는 직독식 색체계는 루터(Luther) 조건을 되도록 만족시켜야 한다.
② 직독식 색체계를 이용한 측정은 측정의 기하학적인 조건에 따라 분광감응도를 달리한다.
③ 표준광원과 간접적으로 비교가 이뤄질 경우, 해당 기기의 장기안정도를 고려하여 적절한 교정 주기로 관리되어야 한다.
④ 직독식 색체계를 이용하여 계기의 지시로부터 3자극치 X, Y, Z 혹은 이들의 상대치를 구하고, 이로부터 색도좌표 x, y를 구한다.

48 색채측정방법 중 필터식 색체계에 대한 설명으로 틀린 것은?

① 색채를 생산하는 현장에서 색채관리를 하는 데 효율적이다.
② 기준이 되는 색채와의 비교평가에 따른 품질관리가 용이하다.
③ 조건등색이나 색료의 변화에 따른 근본적인 문제점에는 대응할 수 없는 한계점이 있다.
④ 색채 처방을 산출하기 위한 자동배색에 사용될 수 있는 측정데이터를 직접 활용하는 데 주로 사용된다.

44 ② 45 ① 46 ③ 47 ② 48 ④ 정답

49 염료의 종류와 그 특징에 대한 설명으로 틀린 것은?

① 형광염료 - 종이나 흰 천 등을 더욱 희게 보이게 하기 위해 사용한다. 스틸벤계, 옥사졸계, 쿠마린계 등의 종류가 있다.

② 염기성염료 - 염료가 수용액 속에서 양이온으로 되어 있기 때문에 카티온 염료라고도 하며, 색깔이 선명하고 물에 잘 용해되어 착색력이 좋다.

③ 안료수지염료 - 나프톨 유도체가 커플링 성분으로 많이 사용되며 양자(兩者)가 반응하여 염색되도록 한다.

④ 산성염료 - 양모, 견, 나일론 등 아미드계 섬유를 염색하는 것으로 이온결합방법으로 염색된다.

50 관측자에 따른 조건 등색도의 평가방법에 관한 설명 중 틀린 것은?

① 조건 등색쌍의 관측자 조건 등색도는 관측자 조건 등색 지수에 의해 평가하고, 필요에 따라 조건 등색 신뢰 타원 및(또는) 조건 등색 연령지수로 보충한다.

② 관측자 조건 등색 지수, 조건 등색 신뢰 타원 및 조건 등색 연령지수의 계산에서 측색용 광은 원칙적으로 KS C 0074에서 규정하는 표준광 D_{50}을 사용한다.

③ 기준 관측자 또는 연령별 평균 관측자가 조건 등색쌍을 완전한 등색이 아니라고 판단하는 경우에는 그 3자극값이 같도록 보정을 한 후, 각각의 지수를 구한다.

④ 편차 기준 관측자는 관측자 조건 등색 지수를 부여하는 관측자를 의미한다.

51 객관적인 색채계측 시 측정값에 영향을 미치는 요소와 가장 거리가 먼 것은?

① 광원의 상대분광분포(Relative Spec -tral Intensity Distribution)

② 관측시야의 임계교조수(Critical Fu -sion Frequency)

③ 시료의 분광확산반사율(Spectral Diffuse Reflectance)

④ 관측자의 색채시감효율(Color Mat -ching Functions)

52 LCD 디스플레이의 백라이트에 관한 설명이 틀린 것은?

① 냉음극관(CCFL) 방식은 광색역을 재현하지 못한다.

② 백색 LED 방식은 상대적으로 좁은 색역을 재현한다.

③ RGB LED 방식은 상대적으로 넓은 색역을 재현할 수 있다.

④ 디스플레이의 재현 색역은 백라이트의 성능에 영향을 받는다.

53 디지털 컬러 관리 시스템에 대한 설명이 틀린 것은?

① 하드웨어장치의 컬러재현 특성을 기술하는 ICC 컬러 프로파일을 통해 장치 간 컬러 관리가 이루어진다.

② ICC에서는 sRGB를 기준 ICC 색공간 프로파일로 제안한다.

③ ICC 기준을 따르는 장치 프로파일은 운영체제나 애플리케이션에 관계없이 범용적으로 사용할 수 있다.

④ ICC의 디지털 컬러 관리 기준은 ISO 15076-1:2010 국제 표준으로 정의되어 있다.

54 표면색의 시감 비교방법에 대한 설명으로 틀린 것은?

① 인쇄물, 사진 등의 표면색을 비교하는 경우, 상대 분광 분포에 근사한 상용 광원 D_{65}를 사용한다.

② 관찰자는 무채색계열의 의복을 착용해야 하며, 관찰자의 시야 내에는 시험할 시료의 색 외에 진한 표면색이 있어서는 안 된다.

③ 부스의 내부는 명도 L*가 약 45~55의 무광택의 무채색으로 한다.

④ 비교하는 색면의 크기와 관찰거리는 시야각으로 약 2° 또는 10°가 되도록 한다.

55 다음 중 CCM에 대한 설명 중 틀린 것은?

① 분광 반사율을 기준색에 일치시키기 위한 가장 효과적인 방식

② 소프트웨어를 통해 정확한 색료의 양 지정

③ 발색에 소요되는 비용 산출로 경제적인 효과

④ 아이소머리즘의 실현이 가능하므로 발색공정에 대한 관리가 필요없음

해설 CCM의 장점
- 조색시간 단축
- 색채품질관리
- 다품종 소량에 대응
- 메타머리즘 예측
- 원가절감과 소재변화에 따른 대응
- 컬러런트 구성 효율화
- 미숙련자도 조색 가능

56 조명조건에 대한 등색도의 평가 방법에 대한 설명으로 틀린 것은?

① 조건 등색도 : 기준광 밑에서 등색인 조건 등색쌍이 시험광 밑에서 등색으로부터 벗어나는 정도

② 기준광 : 원칙적으로 KS C 0074에서 규정하는 표준광 D_{65}

③ 조건 등색 지수 : 조건 등색쌍의 조건 등색도를 표시하는 지수

④ 3자극 값의 계산방법 : KS A 0066에 의해 원칙적으로 파장 간격 10nm로 계산한다.

57 천연 진주 또는 진주층과 닮은 외관을 부여하기 위해 사용하는 진주광택 색료에 대한 설명 중 틀린 것은?

① 진주광택 색료는 투명한 얇은 판의 위와 아래 표면에서의 광선의 간섭에 의하여 색을 드러낸다.

② 물고기의 비늘은 진주광택 색료와 유사한 유기 화합물 간섭 안료의 예이다.

③ 진주광택 색료는 굴절률이 낮은 물질을 사용하여야 그 효과를 크게 할 수 있다.

④ 진주광택 색료는 조명의 기하조건에 따라 색이 변한다.

58 어떤 색채가 매체, 주변색, 조도의 조건변화 등에 따라 다르게 보여지는 색의 속성을 정확하게 예측해 주어 문제점을 해결할 수 있도록 개발된 색채이론(Model)은?

① 디바이스 특성화(Device Characte-rization)

② 아이소머리즘(Isomerism)

③ 컬러어피어런스(Color Apperance)

④ 컬러 디퍼런스(Color Difference)

59 색 비교를 위한 작업면의 조도에 대한 설명으로 틀린 것은?

① 자연주광을 이용하는 경우 적어도 2,000lx의 조도를 필요로 한다.

② 색 비교를 위한 작업면의 조도는 1,000~4,000lx 사이로 한다.

③ 어두운색을 비교하는 경우의 작업면의 조도는 2,000lx 이하가 적합하다.

④ 균제도는 80% 이상이 적합하다.

60 PPI에 대한 설명으로 잘못된 것은?

① WQHD급 스마트폰의 경우 400~500 수준의 PPI를 가진다.

② 21.5인치 FHD 디스플레이의 경우 약 102PPI 수준이다.

③ 모니터 디스플레이에서 PPI는 스크린의 크기와 관계가 있다.

④ PPI는 픽셀의 비트 심도와 관계가 있다.

 PPI
Pixels Per Inch의 약자로 1인치 안에 구성된 픽셀의 개수를 말한다(모니터 상에서 볼 때의 해상도를 의미한다). 해상도는 가로 픽셀수×세로 픽셀수이며 해상도가 높아진다는 의미는 픽셀의 개수가 많아진다는 의미이다.

제4과목 색채지각론

61 눈에 서로 다른 색자극이 매우 빠르게 차례로 들어올 때 망막 상에서 자극이 혼합된 것으로 간주해 혼합색을 보게 되는 혼색방법은?

① 동시혼색
② 계시혼색
③ 병치혼색
④ 가법혼색

해설
② 계시혼색 : 자극을 준 후에 자극을 없애고 다시 자극을 주어 먼저 자극과 혼색되어 보이는 것을 말하며 순차혼색이라고도 한다.
① 동시혼색 : 두 가지 이상의 스펙트럼이나 색료를 동일한 곳에 합성하는 혼색을 말하고, 대부분 무대조명이나 물감의 혼색을 말한다.
③ 병치혼색 : 가법혼색의 일종으로 많은 색의 점들을 조밀하게 병치하여 서로 혼합되게 보이는 방법을 말한다.

62 혼색의 원리와 그 활용 사례가 옳게 연결된 것은?

① 물리적 혼색 – 점묘화법, 컬러사진
② 물리적 혼색 – 무대조명, 모자이크
③ 생리적 혼색 – 점묘화법, 색팽이
④ 생리적 혼색 – 무대조명, 컬러사진

63 색을 지각하는 요소들의 변화에 의해 지각되는 색도 변하게 된다. 다음 중 변화요인과 관련이 없는 것은?

① 광원의 종류
② 물체의 분광 반사율
③ 사람의 시감도
④ 물체의 물성

64 다음 중 멀리서 보아도 눈에 잘 띄는 안내표지를 만들기 위한 배색으로 가장 좋은 경우는?

① 노랑 배경색에 흰색 글씨
② 검정 배경색에 노랑 글씨
③ 흰 배경색에 빨강 글씨
④ 흰 배경색에 검정 글씨

65 다음 중 베졸드 효과와 관련이 높은 혼색방법은?

① 회전혼색
② 감법혼색
③ 연속혼색
④ 병치혼색

66 다음 중 채도대비에 관한 설명으로 잘못된 것은?

① 채도가 다른 두 색을 인접시켰을 때 서로의 영향으로 채도가 높거나 낮아 보이는 현상이다.
② 순색은 채도가 높은 바탕보다는 채도가 낮은 바탕에서 더 선명해 보인다.
③ 채도대비는 인접한 두 색의 채도차이가 클수록 뚜렷하게 나타난다.
④ 채도대비는 유채색과 유채색 간에 가장 뚜렷하게 느낄 수 있다.

61 ② 62 ③ 63 ④ 64 ② 65 ④ 66 ④ **정답**

67 그림의 흰 선이 교차하는 지점에 어두운 반점과 같은 것이 보이는 현상을 설명하는 것과 관련이 없는 것은?

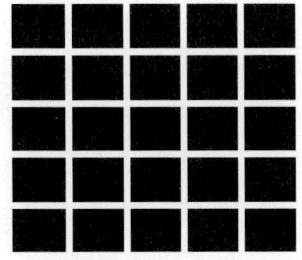

① 연변대비
② 허먼 격자 착시
③ 애브니 효과
④ 명도대비

③ 애브니 효과 : 색의 채도와 관계되는 것으로 순도가 높아짐에 따라 색상도 함께 변화하는 현상이다. 파장이 동일해도 색의 채도가 변함에 따라 색상이 변하는 것이다.
① 연변대비 : 나란히 단계적으로 균일하게 채색되어 있는 색의 경계부분에서 일어나는 대비현상이다.
② 헤먼 격자 착시 : 명도대비의 일종으로 교차되는 회색잔상이 보이고, 채도가 높은 청색에서도 회색잔상이 보이는 현상이다.
④ 명도대비 : 명도가 다른 두 색을 이웃하거나 배색하였을 때, 밝은색은 더욱 밝게, 어두운색은 더욱 어둡게 보이는 현상이다.

68 푸르킨예 현상에 관련된 설명이 틀린 것은?

① 추상체의 시각은 단파장에 민감하며, 간상체의 시각은 장파장에 민감하다.
② 밝은 상태에서 어두운 상태로 바뀔 때 민감도가 증가하는 것을 암순응이라 한다.

③ 암순응이 되기 전에 빨간 꽃이 잘 보이다가 암순응이 되면 파란 꽃이 더 잘 보이도록 시각 기제가 바뀌는 현상이 발생된다.
④ 조명 조건이 바뀌면서 눈의 수용기가 지닌 민감도가 변화하는 과정을 순응이라 한다.

69 석양이 붉은 것과 관련한 빛의 성질은?

① 빛의 회절
② 빛의 산란
③ 빛의 반사
④ 빛의 굴절

70 혼색에 대한 설명으로 옳은 것은?

① 병치혼색의 경우 혼색의 명도는 최대 면적의 원색 명도와 일치한다.
② 컬러 인쇄의 경우 일부분을 확대하여 보면 점의 색은 빨강, 녹색, 파랑으로 되어 있다.
③ 색필터를 겹치면 감법혼색이 나타난다.
④ 중간혼색은 감법혼색의 영역에 속한다.

71 색채의 감정효과에 대한 설명으로 틀린 것은?

① 색의 진출과 팽창을 실험하기에 가장 적합한 배경색은 회색이다.
② 원색의 빨간 의상을 좀더 무겁게 느끼게 하고 싶다면 밝은 회색을 가미하여 명도를 높여 준다.
③ 파장이 짧은 색상이 파장이 긴 색상에 비하여 느리게 움직이는 것처럼 느껴진다.
④ 장파장 계열의 색상은 시간의 흐름을 길게 느끼게 한다.

72 노란색 물체를 바라본 후 흰 벽을 보았을 때 남색 물체의 실루엣이 보이게 된다. 이러한 경우의 색채지각현상을 방지하기 위한 예로 옳은 것은?

① 노란색의 방향 유도등
② 청록색의 의사 수술복
③ 초록색의 비상계단 픽토그램
④ 빨간색과 청록색의 체크무늬 셔츠

73 다음 중 여름 휴양지인 리조트의 청량감 있는 실내계획 시 가장 효과적인 타일 배합은?

① 마젠타 – 파랑
② 흰색 – 파랑
③ 노랑 – 주황
④ 연두 – 녹색

74 빛의 파장에 대한 설명으로 옳은 것은?

① 약 450~500nm의 파장은 파랑으로 보이게 된다.
② 여러 가지 파장의 빛이 고르게 섞여 있으면 검은색으로 지각된다.
③ 약 380~450nm의 파장은 녹색으로 보이게 된다.
④ 약 500~570nm의 파장은 노랑으로 보이게 된다.

 ② 여러 가지 파장의 빛이 고르게 섞여 있으면 흰색으로 지각된다.
③ 약 380~450nm의 파장은 보라색으로 보이게 된다.
④ 약 500~570nm의 파장은 녹색으로 보이게 된다.
빛의 파장
• 620~780nm : 빨강
• 590~620nm : 주황
• 자외선 : 200~380nm, 파장이 짧음
• 자외선 이하 : UV, X-ray, GAMMA

75 다음 보색에 관한 설명 중 가장 적합한 것은?

① 혼색했을 때 무채색이 되는 두 색을 말한다.
② 두 개의 원색을 혼색했을 때 나타나는 색을 말한다.
③ 색상환에서 비교적 가까운 색 간의 관계를 말한다.
④ 혼색했을 때 원색이 되는 두 색을 말한다.

71 ② 72 ② 73 ② 74 ① 75 ① 정답

76 색채의 지각과 감정과의 설명이 옳은 것은?

① 고명도일수록 무겁게, 저명도일수록 가볍게 보인다.

② 고채도일수록 강하게, 저채도일수록 약하게 보인다.

③ 한색은 따뜻하게, 난색은 차갑게 느껴진다.

④ 연한 톤은 딱딱하게, 짙은 톤은 부드럽게 느껴진다.

77 색의 면적효과(Area Effect)와 관련이 가장 먼 것은?

① 전시야(全視野)

② 매스효과(Mass Effect)

③ 소면적 제3색각이상(小面積 第三色覺異常)

④ 동화효과(Assimilation Effect)

78 보기의 내용이 설명하는 것은?

> 망막에 주어진 색의 자극이 흥분된 상태가 그대로 지속되므로 그 자극이 없어졌을 때도 원래의 자각과 같은 자극으로 남게 되는 현상

① 동시대비 효과

② 양성 잔상

③ 음성 잔상

④ 연속대비 효과

79 헌트효과(Hunt Effect)에 대한 설명으로 옳은 것은?

① 조명광이 밝아지면 컬러풀니스(Colorfulness)가 증가하여 더 선명해 보이는 현상

② 같은 명소시 상태라도 빛의 강도(휘도)가 변화하면 색광의 색상이 다르게 보이는 현상

③ 조명광이 밝아지면 밝기가 증가하여 그 색의 포화도가 저하되어 보이는 현상

④ 자극이 강할수록 시감각의 반응도 크고 빨라지는 현상

80 눈의 구조와 특징에 관한 설명이 틀린 것은?

① 간상체는 명암에 대해 민감하게 반응한다.

② 수정체는 색을 식별하는 시세포이다.

③ 홍채는 빛의 양을 조절하는 카메라의 조리개와 같은 역할을 한다.

④ 추상체는 망막의 중심와에 밀집되어 있다.

 ② 수정체는 상의 초점을 맞추어 상을 정확하게 맺히게 한다. 색을 식별하는 시세포는 추상체이다.

제5과목 색채체계론

81 먼셀의 명도, 채도단계에 관한 설명 중 옳은 것은?

① 명도단계가 11단계이며, 중간명도는 5이다.
② 명도단계가 10단계이며, 중간명도는 5이다.
③ 명도단계가 11단계이며, 채도단계는 13까지이다.
④ 명도단계가 10단계이며, 채도단계는 14까지이다.

82 오스트발트 색채조화론의 등가색환에서의 조화 중 색상간격이 6~8 떨어진 2색의 배색은?

① 반대색 조화
② 이색 조화
③ 유사색 조화
④ 보색 조화

① 반대색 조화(강한 대비, 보색 조화) : 24색상환에서 색상차 12 이상인 경우 두 색은 조화를 이룬다.
③ 유사색 조화 : 24색상환에서 색상차 2~4 이내의 범위에 있는 색은 조화를 이룬다.
오스트발트 색채조화론의 등가색환
링스타라고 부르고 무채색 축을 중심으로 하여 백색량과 흑색량이 같은 28개의 등가색환 계열을 말한다. 예 2ga-6ga-9ga-24ga
• 등흑계열 : 이상적인 White와 Color의 사선과 평행선상에 있는 색으로 흑색량이 모두 같은 색의 계열
• 등백계열 : 이상적인 흑색과 이상적인 Color

83 먼셀 표기법에 따른 색상, 명도, 채도의 설명이 옳은 것은?

① 10R 3/6 : 탁한 적갈색, 명도 6, 채도 3
② 7.5YR 7/14 : 노란 주황, 명도 7, 채도 14
③ 10GY 8/6 : 탁한 초록, 명도 8, 채도 6
④ 2.5PB 9/2 : 남색, 명도 9, 채도 2

84 국제조명위원회에서 개발된 색체계에 대한 설명이 틀린 것은?

① 1931년 감법혼색에 의해 CIE색체계를 만들었다.
② 물체색뿐 아니라 빛의 색까지 표기할 수 있다.
③ 광원과 관찰자에 대한 정보를 표준화하고, 색을 수치화하였다.
④ 물체색이 광원에 따라 달라지는것을 보완한 것이다.

85 스펙트럼의 삼자극치에 의해 색을 표시할 수 있는 색체계는?

① Munsell
② NCS
③ CIE XYZ
④ DIN

86 일본색채연구소가 발표한 색채시스템으로 주로 패션 등에 사용되는 체계는?

① RAL
② P.C.C.S
③ JIS
④ DIN

해설 ② P.C.C.S
- 색채조화와 배색연구를 목적으로 만들어진 시스템
- 색상 : 헤링의 4원색인 빨강, 노랑, 녹색, 파랑을 색영역의 기준축으로 하여 그 색의 심리보색을 반대편에 위치시킨 다음, 지각적으로 흐름이 비슷하도록 4색을 추가하여 총 12색을 2등분한 24색상으로 구분
- 명도 : 흰색과 검은색 사이를 5단계로 나누고 그 사이를 0.5단계씩 계속 분할하여 17단계로 구분
- 채도 : Saturation의 S로 표기하며 지각적 등보성 없이 9단계로 구성
- 톤 : 명도와 채도의 복합개념이며 톤의 색공간을 설정
① RAL : 독일에서 840색을 기준으로 DIN에 의거하여 실용색지로 개발된 체계
③ JIS : 일본공업규격으로 대부분의 표시가 한국산업규격(KS)의 규정과 같음
④ DIN : 오스트발트 체계를 기본으로 하여 실용화에 주안점을 두고 개발된 독일공업규격 색표계

87 CIE(국제조명위원회)에 의해 개발된 XYZ 색표계에 관한 설명으로 틀린 것은?

① CIE에서는 색채를 X, Y, Z의 세가지 자극치의 값으로 나타낸다.
② XYZ 삼자극치값의 개념은 색시각의 3원색 이론(3 Component Theory)을 기본으로 한다.
③ XYZ 색표계는 측색에서 가장 기본적인 표색계로 3자극값 XYZ에서 다른 표색계로 수치계산에 의해 변환할 수 있다.
④ X는 녹색의 자극치로 명도값을 나타내고, Y는 빨간색의 자극치, Z는 파란색의 자극치를 나타낸다.

해설 ④ X는 적색의 자극치, Y는 녹색의 자극치, Z는 파란색의 자극치를 나타낸다. 이 센서의 출력값이 XYZ 표색계의 기본이 된다.
XYZ 색표계
1964년 관찰 시야를 10°로 넓혀 X10 Y10 Z10 삼자극치 색표로 발전한다.

88 ISCC-NIST 색상의 약자를 잘못 표기한 것은?

① rO : reddish Orange
② yG : yellowish Green
③ pR : pinkish Red
④ bG : bluish Green

89 세계 각국의 색채표준화작업을 통해 제시된 색채체계와 그 특성을 옳게 연결한 것은?

① 혼색계 – CIE의 XYZ 색체계 – 색자극의 표시
② 현색계 – 오스트발트 색체계 – 관용색명 표시
③ 혼색계 – 먼셀 색체계 – 색채교육
④ 현색계 – NCS 색체계 – 조화색의 선택

90 스웨덴의 하드(Hard)와 시비크(Sivik)에 의해 개발된 국제표준으로 그 표기가 올바른 것은?

① S4020-Y30R
② 24:C
③ Medium G 3020
④ 2.5YR 4/10

91 오스트발트 색체계의 설명으로 옳은 것은?

① 오스트발트는 스웨덴의 화학자이 며, 안료의 개발로 1909년 노벨상 을 수상하였다.

② 물체 투과색의 표본을 체계화한 현 색계의 컬러 시스템으로 1917년에 창안하여 발표한 20세기 전반의 대 표적 시스템이다.

③ 이 색체계는 회전 혼색기의 색채 분 할면적의 비율을 변화시켜 색을 만 들고 색표로 나타낸 것이다.

④ 이상적인 백색(W)과 이상적인 흑 색(B), 특정 파장의 빛만을 완전히 반사하는 이상적인 중간색을 회색 (N)이라 가정하고 체계화하였다.

92 다음은 먼셀 색체계의 색표시방법에 따라 표시한 유채색들이다. 이 중 명 도가 같은 색으로 구성된 쌍은?

① 5Y 8/10, 10G 8/4

② 7.5RP 5/8, 7.5RP 4/4

③ 5Y 7/6, 5PB 6/6

④ 10G 8/4, 10G 6/4

93 그림의 NCS 색상 삼각형에서 S-C축 과 평행한 직선상에 놓인 색들이 의미 하는 것은?

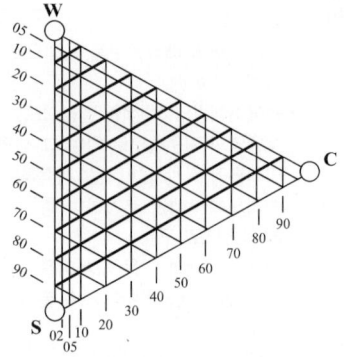

① 동일 하얀색도(Same Whiteness)

② 동일 검은색도(Same Blackness)

③ 동일 명도(Same Lightness)

④ 동일 뉘앙스(Same Nuance)

94 단청에 적용하고 있는 한국의 색은?

① 지백색　　② 담주색

③ 석간주　　④ 유록색

95 다음의 오스트발트 색체계의 표기방 법 중 가장 명도가 낮은 것은?(기호와 혼합비의 표 참고)

기 호	백색량	흑색량
a	89	11
c	56	44
e	35	65
g	22	78
i	14	86
l	8.9	91.1
n	5.6	94.4
p	3.5	96.5

① ca　　② ge

③ li　　④ pn

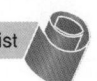

96 색채조화의 목적이 아닌 것은?

① 색채 사이의 관계성 속에 질서를 부여하기 위해서
② 목적과 기능에 적합한 미적효과를 얻기 위해서
③ 질서 있는 환경을 구축하여 인간 삶을 풍요롭게 하기 위해서
④ 미(美)에 대한 인간의 창조적 본능을 통제하기 위해서

97 NCS 색체계에 대한 설명이 옳은 것은?

① 흰색, 검은색, 노란색, 빨간색, 파란색, 녹색을 기본색으로 정하였다.
② 일본의 색채교육용으로 넓게 채택하여 사용되고 있다.
③ 1931년에 CIE에 의해 채택되었다.
④ 각 색상마다 12톤으로 분류시켰다.

98 다음 중 청록색 계열의 전통색은?

① 훈색(熏色)
② 치자색(梔子色)
③ 양람색(洋藍色)
④ 육색(肉色)

 ③ 양람색(洋藍色) : 서양에서 들여온 원료로 만든 푸른색으로 천연염료 중 가장 많이 사용되는 것의 색소
① 훈색(熏色) : 노을이 질 때 하늘에 보이는 따뜻한 느낌의 노을빛 또는 복숭아색
② 치자색(梔子色) : 치자나무의 열매로 물들인 짙은 황색의 약간 붉은색을 띠는 색
④ 육색(肉色) : 살색과 같은 빛깔

99 다음 KS 관용색명 중 겨자색과 가장 가까운 먼셀 기호는?

① 10YR 6/7.5
② 5Y 7/10
③ 6YR 2/3
④ 5PB 5/10

100 먼셀의 색채조화원리에 대한 설명으로 틀린 것은?

① 회색은 회색척도의 9단계에 준하여 정연하고 고른 간격일 때 가장 조화롭고, 중심점은 N5가 적절하다.
② 중간채도 5의 반대색끼리는 N5와 연속성이 있으며, 같은 넓이로 배합하면 조화롭다.
③ 명도가 같고 채도가 다른 반대색끼리는 채도에 따라 면적을 달리한다. 예를 들면 Y3/10, PB3/2의 면적은 2 : 1로 하면 조화롭다.
④ 명도와 채도가 모두 다른 반대색끼리는 회색척도에 준하여 정연한 간격으로 하면 조화롭다.

2016년 제3회

컬러리스트기사

기출문제

제1과목 색채심리 · 마케팅

01 AIDMA 법칙에 의한 소비자 구매심리 과정 중 신제품, 특정 상품 등이 시장에 출현하게 되면 디자인과 색채에 시선이 끌리면서 관찰하게 되는 시기는?

① Attention ② Interest

③ Desire ④ Action

해설 아이드마(AIDMA)의 원칙

소비자의 구매심리과정을 요약한 것(주목 → 흥미 → 욕망 → 기억 → 구매 → 구매 후 행동)

- (Attention, 주의)
 - 신제품의 출현으로 소비자의 주목을 끌어야 함
 - 제품의 우수성, 디자인, 여러 가지 서비스에 따라 결정
- (Interest, 흥미)
 - 타 제품과의 차별화로 소비자의 흥미유발
 - 색채가 좋은 요소가 됨
- (Desire, 욕구)
 - 제품구입으로 인해 얻어지는 이익이나 편리함으로 제품을 구입하고자 하는 욕구가 생기는 단계
 - 색채의 연상이나 기억, 상징 등을 활용
- (Memory, 기억)
 - 소비자의 구매의욕이 최고치에 달하는 시점이며 제품의 광고나 정보 등을 기억하고 심리적으로 구매를 결정하는 단계
 - 색채디자인과 광고의 효과가 가장 크게 영향을 미침
- (Action, 행위) : 소비자가 직접 구입하는 행동을 취하는 단계

02 색채조절의 요소로 가장 거리가 먼 것은?

① 안전성

② 작업의욕

③ 명시성

④ 환경성

03 색채조사분석에 많이 사용되는 찰스 오스굿이 고안한 의미의 분법에 관한 설명으로 틀린 것은?

① 경관이나 제품, 색, 음향, 감촉 등 여러 가지 대상의 인상을 파악하는 방법으로 많이 사용된다.

② 분석으로 만들어지는 이미지 프로필은 각 평가 대상마다 각각의 평정 척도에 대한 평가 평균값을 구해 그 값을 선으로 연결한 것이다.

③ 정량적 색채이미지를 정성적, 객관적으로 측정하는 방법이다.

④ 설문대상의 수를 증가시킴에 따라 정확도를 더할 수 있으며 그 값은 수치적 데이터로 나오게 된다.

정답 1 ① 2 ④ 3 ③

04 색채조사를 위한 표본 추출 방법으로 틀린 것은?

① 대규모 집단에서 소규모 집단을 뽑는다.
② 무작위로 표본을 추출한다.
③ 편차가 가능한 많이 나는 방식으로 한다.
④ 모집단에 대한 정확한 이해가 선행되어야 한다.

05 색채의 심리효과에서 색채가 연상되는 형태로 옳은 것은?

① 파랑 – 원
② 빨강 – 삼각형
③ 주황 – 마름모
④ 보라 – 직사각형

 ② 빨강 : 사각형
③ 주황 : 직사각형
④ 보라 : 타원형
※ 노랑 : 역삼각형, 갈색 : 마름모, 녹색 : 육각형, 회색 : 모래시계, 검은색 : 사다리꼴, 흰색 : 반원

06 색채마케팅 중 제품 포지셔닝(Positioning)에 대한 설명 중 틀린 것은?

① 소비자들은 특정 제품의 포지셔닝을 이해하면 구매를 망설이게 된다.
② 경쟁적인 우위를 확보할 수 있는 적절한 이점을 선정한다.
③ 자사의 포지셔닝 콘셉트를 효과적으로 실행하여야 한다.
④ 모든 잠재적인 경쟁적 이점을 확인한다.

07 샘플링의 방법으로 임의 추출 또는 랜덤 샘플링이라고도 하며, 조사 대상 전체를 조사하는 대신, 일부분을 조사함으로써 전체를 추량하는 조사방법은?

① 무작위추출법
② 다단추출법
③ 국화추출법
④ 계통추출법

해설 ② 다단추출법(층별추출법) : 모집단의 크기가 클 때, 비용이 많이 예상되는 경우에 실시되며, 비용은 크게 절약될 수 있으나 조사의 신뢰도는 같은 추출률의 무작위추출보다 낮아진다.
③ 국화추출법(임의추출법) : 모집단이 몇 개의 상이한 그룹으로 구성되어 있음이 알려져 있는 경우 모집단을 몇 그룹을 분할한 후 그룹별로 추출률을 정해 조사하는 국화추출법을 채용하여 조사의 효율을 높일 수 있다.
④ 계통추출법(등간격추출법) : 일정한 간격으로 10명 또는 5명마다 조사하는 방법이다.

08 마케팅에서 색채의 역할과 사용에 관한 설명으로 가장 거리가 먼 것은?

① 소비자의 시선을 끌어 대상물의 존재를 두드러지게 한다.

② 기업의 철학이나 주요 이미지를 통합하여 전달하는 CI 컬러를 제품에 사용한다.

③ 특정 고객층이 요구하는 색채를 적용하기 위해 생산자의 기획의도를 고려하여 기업 이미지에 맞는 색채를 적용한다.

④ 한 시대가 선호하는 유행색의 상징적 의미는 소비자의 라이프스타일과 가치관에 영향을 준다.

09 소비자의 욕구를 기본적으로 인간의 욕구에 의한 것이라 보며, 욕구단계이론을 만든 학자는?

① 매카시 ② 맥니어

③ 매슬로 ④ 엥겔

10 소비재 관련 제품의 색채를 선정할 경우 다음 중 상대적으로 깊이 고려하지 않아도 되는 색채는?

① 지역색과 전통색

② 국기의 색

③ 선호하는 색

④ 유행하는 색

11 색채시장조사 방법 중 개별 면접조사에 대한 설명으로 틀린 것은?

① 개별 면접조사에서는 심층적이고 복잡한 정보의 수집이 가능하다.

② 개별 면접조사는 조사자와 참여자 간의 관계형성이 쉽다.

③ 개별 면접조사가 전화 면접조사보다 신뢰성이 높다.

④ 개별 면접조사는 조사비용과 시간이 적게 들고 조사원의 선발에 대한 부담이 없다.

12 경영초점의 변화에 따른 마케팅 개념의 성격으로 틀린 것은?(연도는 미국기준)

① 1900~1920년 – 생산중심, 제품 및 서비스를 분배하는 수준

② 1920~1940년 – 판매기법, 고객을 판매의 대상으로만 인식

③ 1940~1960년 – 효율추구, 제품의 질보다는 제조과정의 편의추구, 유통비용 감소

④ 1960~1980년 – 사회의식, 환경문제 등 기업문화 창출을 통한 사회와의 융합

13 색채선호의 원리를 설명한 것으로 틀린 것은?

① 세계적으로 공통된 선호색 1위는 빨간색이다.

② 색채선호는 문화적, 지역적, 연령별로 차이가 있으나 일반적으로 공통된 감성이 있다.

③ 제품의 색채선호는 고정된 것이 아니라 신소재, 디자인, 유행에 따라 변화한다.

④ 남성과 여성의 선호색이 다르므로 구매자의 선호색채를 사용하면 마케팅 효과가 있다.

해설 ① 세계적으로 공통된 선호색 1위는 파란색이다. 서구화된 나라일수록 파란색을 선호하는 경향이 뚜렷하다. 유럽에서는 국민의 절반 이상이 파란색을 선호한다는 의미에서 '청색의 민주화'라는 말까지 나오게 되었다.

14 언어 이미지 스케일에 관한 설명으로 틀린 것은?

① 색에 대한 이미지의 공통된 느낌을 형용사로 표시하여 색과의 관계를 연구하고 기준화한 것이다.

② 이미지 스케일의 유효한 대상은 표준색표를 이용한 것이다.

③ 스케일상에 서로 떨어져 있는 형용사는 반대되는 이미지를 지니고, 가까이 있는 형용사는 유사한 이미지를 지닌다.

④ 언어 이미지는 SD법의 반대적 형용사 조사를 기초로 한다.

15 색채시장조사 방법 중 설문지 작성에 관한 내용으로 잘못된 것은?

① 설문지 문항 중 개방형 문항은 응답자가 자신의 생각을 자유롭게 응답하는 것이다.

② 설문지 문항 중 폐쇄형은 두 개 이상의 응답 가운데 하나를 선택하도록 하는 것이다.

③ 쉽게 응답할 수 있는 질문을 먼저 구성한다.

④ 각 질문에 여러 개의 내용을 복합적으로 구성한다.

16 문화에 따른 색의 상징성이 틀린 것은?

① 불교에서 노랑은 신성시되는 종교색이다.

② 동양 문화권에서는 노랑을 겁쟁이 또는 배신자를 상징하는 색채로 연상한다.

③ 기독교에서는 성모마리아를 고귀한 청색으로 연상하였다.

④ 북유럽에서는 녹색인간(Green Man) 신화로 녹색을 영혼과 자연의 풍요로움으로 상징하였다.

17 색의 심리적 효과에 대한 내용 중 틀린 것은?

① 어두운 배경의 밝은 물체는 실제보다 더 커 보인다.

② 난색의 조명 아래에서는 시간이 실제보다 길게 느껴진다.

③ 빨간 조명 아래에서는 문지방의 높이가 더 높아 보인다.

④ 초록 조명 아래에서는 물건이 더 무겁게 느껴진다.

18 색채기호 조사분석을 위한 시장세분화의 방법에 대한 설명으로 틀린 것은?

① 인구학적 세분화 – 연령, 성별, 직업 등으로 구분
② 지리적 세분화 – 지역, 도시크기, 인구밀도 등으로 구분
③ 문화적 세분화 – 문화, 종교, 사회계층 등으로 구분
④ 행동분석적 세분화 – 사용경험, 소득, 가격 민감도 등으로 구분

19 유행에 민감하며 개성이 강한 제품의 구매도가 높은 집단은?

① 유동적 집단
② 감성적 집단
③ 신소비 집단
④ 합리적 집단

20 프랑스 색채연구가 모리스가 제시한 색채와 맛과의 관계가 틀린 것은?

① 단맛 – White
② 짠맛 – Grey
③ 신맛 – Yellow
④ 쓴맛 – Olive Green

제2과목 색채디자인

21 시각적 질감을 자연 질감과 기계 질감으로 분류할 때 다음 중 '자연 질감'에 속하지 않는 것은?

① 나무결 무늬
② 동물의 털
③ 손으로 그린 것
④ 사진의 망점

22 디자인 사조와 색채와의 연결이 틀린 것은?

① 아르누보 – 밝고 연한 파스텔 색조
② 큐비즘 – 난색의 따뜻하고 강렬한 색
③ 데스틸 – 빨강, 노랑, 파랑
④ 팝 아트 – 백색, 회색, 검은색

해설 팝 아트
• 평면화된 색면과 원색을 사용한다.
• 매스 미디어 등 대중 문화적 시각이미지를 미술의 영역 속에 적극적으로 반영하고자 한 회화의 한 양식이다.
• 대표적인 작가로는 앤디워홀, 리히텐슈타인 등이 있다.

23 제품디자인에 대한 설명으로 틀린 것은?

① 휴대전화를 중심으로 새로 등장한 기술 현상이 디지털 컨버전스(Digital Convergence)이다.
② 기술기반이 디지털 방식으로 변해 생활 속 가전제품들이 디지털화, 컴퓨터화, 네트워크화, 복합화되고 있다.

③ 공공운송기관 디자인은 안전성, 사용편리성, 안락함을 갖추어야 한다.

④ 산업장비 디자인은 건강 촉진, 오락과 여가, 가정의 정보화에 목적을 둔다.

24 상품의 가치 분류 중 제품의 목적을 얼마나 충실히 수행하는가에 관한 내용으로 '성능가치'라는 말로 대신 할 수 있는 것은?

① 시간가치
② 희귀가치
③ 사용가치
④ 공간가치

25 다음 중 광고 매체 선정 시 직접적으로 고려해야 할 사항과 가장 거리가 먼 것은?

① 매체의 특징과 광고 메시지
② 비용과 시장의 잠재성
③ 경쟁과 판매촉진전략
④ 제품 디자인 방법론

26 근대 디자인의 역사에 지대한 영향을 기친 바우하우스 디자인학교는 언제 설립되었는가?

① 1909년 ② 1919년
③ 1925년 ④ 1937년

27 유니버설 디자인의 원칙과 거리가 먼 것은?

① 일반인이 아닌 지체부자유자나 노약자 등 특수한 사람들을 위한 디자인이다.
② 제품과 디자인에 대하여 사람마다 자기 나름대로 사용방법을 선택할 수 있게 한다.
③ 실수로 잘못 조작하더라도 바로 사고로 이어지거나 상황이 위험해지는 일이 없도록 디자인한다.
④ 사용 중 피로를 최소화하며 효과적이고 편안하게 사용할 수 있게 디자인한다.

28 1960년대 엘리트 문화에 반대하고 유희적, 소비적 경향의 디자인은?

① 팝 아트
② 모던 디자인
③ 하이테크 디자인
④ 신타이포그래피 운동

29 디자인의 궁극적인 목적은?

① 산업과 과학기술의 발달을 돕는 것
② 인간생활을 보다 편리하고 윤택하게 하는 것
③ 사람들의 시선을 집중시키는 것
④ 인간의 마음과 감각, 영감을 활발하게 하는 것

30 다음 중 미용색채계획 과정에서 가장 중요하며 처음으로 실시되는 단계는?

① 주조색, 보조색, 강조색의 결정
② 대상의 위생 검증
③ 이미지맵 작성
④ 대상의 특징 분석

31 컬러 이미지 스케일 사용의 장점을 가장 옳게 설명한 것은?

① 색채의 이성적 분류가 가능
② 감성을 객관적이고 논리적으로 판단
③ 유행색 유추가 용이
④ 다양한 색명의 사용이 가능

32 저탄소 녹색 디자인의 요소로 가장 거리가 먼 것은?

① 인간 친화적 디자인
② 에너지절감 디자인
③ 재활용 디자인
④ 자연통풍 디자인

33 재료 선택 시 색채에 영향을 주는 가장 큰 요소는?

① 촉 감
② 재 질
③ 빛
④ 패 턴

34 '멤피스 디자인 그룹'의 설명 중 틀린 것은?

① 이탈리아의 진보적인 디자인 그룹인 멤피스는 1981년에 창립되었다.
② 이 그룹의 발상은 '모더니즘 디자인'을 계승하고 발전시키는 데 집중되었다.
③ 이들의 작품은 전통적인 공예 상점에서 비싼 가격에 팔리는 한정된 수량의 제품을 생산하는 한계를 벗어나지 못했다.
④ 이탈리아의 혁신적인 디자인 그룹으로 후기 혁신주의 또는 후기전위 운동으로 평가되었다.

 ② 이 그룹의 발상은 '포스트모더니즘 디자인'을 계승하고 발전시키는 데 집중되었다.
멤피스 디자인 그룹(Memphis Design Group)
1970년대 말 상업주의 디자인의 획일적인 표현에서 벗어나고자 했던 실험적인 디자인 그룹이다. 선명한 색상을 사용했으며 기하학적 형상, 패턴이 주는 원초적 감성에 더 큰 의미를 갖는다.

35 포스터 디자인의 색채 적용으로 거리가 먼 것은?

① 실외용일 경우 먼 곳에서 잘 보이게 주목성이 높은 색상을 쓴다.
② 실내용의 경우 오랜 기간 부착되는 경우가 많으므로 벽면과 색채조화를 고려하고 쉽게 싫증나지 않는 중채도로 주조색을 쓴다.
③ 실외용일 경우 주변과 구별되게 명도차를 크게 하여 배색한다.
④ 색상의 퇴색(변색)이 일어나는 빨강계통의 난색계는 반드시 피한다.

36 패션 디자인의 기능에 대한 설명으로 틀린 것은?

① 물리적 기능은 체온조절 기능과 신체적 쾌적함과 편안함이다.
② 사회적 기능은 사회적 지위표현, 타인으로부터 좋은 평가이다.
③ 자기표현 기능은 자신의 개성표현과 자기만족이다.
④ 상징적 커뮤니케이션 기능은 상징적 표현을 절제하는 것이다.

37 소구대상이 명확하고, 집중적인 설득을 할 수 있는 광고법은?

① P.O.P. 광고
② 라디오 광고
③ DM 광고
④ 네트워크 광고

38 색채의 적용과 디자인의 연결이 타당하지 않은 것은?

① 빨강 – 위험 표지판에 적용
② 파랑 – 혁명적 포스터에 적용
③ 녹색 – 친환경적 디자인에 적용
④ 노랑 – 경고, 주의표지에 적용

해설
• 주황 : 위험 표지판에 적용
• 빨강 : 금지, 정지, 고도의 위험에 적용
• 보라 : 방사능과 관계된 표지
• 흰색 : 파란색이나 녹색의 보조색, 정돈, 청결, 방향 지시
• 검정 : 빨간색이나 노란색에 대한 보조색

39 보기에서 설명하는 디자인 사조는?

> 인상주의의 영향을 받아 부드러운 색조가 지배적이었으며 원색을 피하고 섬세한 곡선과 유기적인 형태로 장식미를 강조

① 다다이즘
② 아르누보
③ 포스트모더니즘
④ 아르데코

40 인터랙티브 아트(Interactive Art)의 설명으로 가장 옳은 것은?

① 정보를 한 방향에서가 아닌 리얼타임(Real Time)으로 주고받는 것
② 컴퓨터가 만드는 가상세계 또는 그 기술을 지칭하는 것
③ 문자, 그래픽, 사운드, 애니메이션과 비디오를 결합한 것
④ 그래픽에 시간의 축을 더한 것으로 연속적으로 움직이는 것과 같은 이미지를 제작하는 것

해설 인터랙티브 아트(Interactive Art)
대화형 아트라고도 하며, 컴퓨터(기계)와 대화하면서 인간과 기계와의 커뮤니케이션 또는 과학기술을 매개로 한 인간과 인간의 커뮤니케이션 본연의 자세를 찾는 아트 표현이다.

제3과목 색채관리

41 보기의 빈칸에 들어갈 내용을 순서대로 짝지은 것은?

> CIE L*a*b*에서 채도 C=(ⓐ)이고, 색상 H=(ⓑ)이다.

① ⓐ $|a*+b*|$, ⓑ $\tan^{-1}\left(\dfrac{b*}{a*}\right)$

② ⓐ $\sqrt{a*^2+b*^2}$, ⓑ $\tan^{-1}\left(\dfrac{b*}{a*}\right)$

③ ⓐ $\sqrt{a*^2+b*^2}$, ⓑ $\tan^{-1}\left(\dfrac{a*}{b*}\right)$

④ ⓐ $|a*+b*|$, ⓑ $\tan^{-1}\left(\dfrac{a*}{b*}\right)$

42 RGB 잉크젯 프린터 프로파일링의 유의사항으로 잘못된 것은?

① 프린터 드라이버의 소프트웨어 설정에서 이미지의 컬러를 임의로 변경하는 옵션을 모두 활성화해야 한다.
② 잉크젯 프린팅 시에는 프로파일 타깃의 측정 전 고착시간이 필요하다.
③ 프린터 드라이버의 매체설정은 사용하는 잉크의 양, 검정 비율 등에 영향을 준다.
④ 프로파일 생성 시 사용한 드라이버의 설정은 이후 출력 시 동일한 설정으로 유지해야 한다.

43 분광 측색 방법으로 올바르지 않은 것은?

① 분광 측색 방법에서의 단색광 조명 또는 분광 관측에서 유효 파장폭 및 측정 파장은 원칙적으로 5nm 또는 10nm로 한다.
② 분광 광도계의 파장은 불확도 1nm 이내의 정확도를 유지해야 한다.
③ 분광 반사율 또는 분광 투과율의 측정 불확도는 최대치의 0.5% 이내에서 한다.
④ 측정 정밀도의 재현성은 0.1% 이내로 한다.

44 다음 중 보정 색차식이 아닌 것은?

① FMC-2　　② CIE2000
③ CMC　　④ LCH

45 광색역 모니터에 대한 설명으로 잘못된 것은?

① 일반적으로 sRGB 색공간보다 넓은 색역을 재현한다.
② 색재현율에서 색역의 볼륨 사이즈와 커버리지는 동일하다.
③ 운영체제에 광색역 모니터 프로파일을 등록해야 정확한 컬러 재현이 가능하다.
④ 좁은 색역의 컬러 콘텐츠는 정상적으로 재현이 불가능하다.

46 ISO 3664 컬러 관측 기준에 대한 설명으로 잘못된 것은?

① 분광분포는 CIE 표준광 D_{50}을 기준으로 한다.

② 반사물에 대한 균일도는 60% 이상, 1,200lx 이상이어야 한다.

③ 투사체에 대한 균일도는 75% 이상, 1,270cd/m^2 이상이어야 한다.

④ 10%에서 60% 사이의 반사율을 가진 무채색 유광 배경이 요구된다.

47 색채의 혼색 방법에 대한 설명으로 틀린 것은?

① 가법혼색 – 2종류 이상의 색 자극이 망막의 동일 지점에 동시에 혹은 급속히 번갈아 투사하거나, 또는 눈으로 분해되지 않을 정도로 바꾸어 넣는 모양으로 투사하여 생기는 색 자극의 혼합

② 가법혼색의 보색 – 가법혼색에 의해 특정 무채색 자극을 만들어낼 수 있는 2가지 흡수 매질의 색

③ 감법혼색 – 색 필터 또는 기타 흡수 매질의 중첩에 따라 다른 색이 생기는 것

④ 감법혼색의 보색 – 감법혼색에 의해 무채색을 만들어 낼 수 있는 2가지 흡수 매질의 색

 ② 가법혼색의 보색 : 가법혼색의 보색 혼합은 백색광에 가까운 무채색으로의 색광 혼합이 가능하다.

• 가법혼색 : 빛의 혼합으로 Red, Green, Blue가 기본 3원색이다. 혼합하면 더욱 밝아지고 맑아지므로 가산혼합이라고도 한다.
• 감법혼색 : 색료의 혼합으로 Magenta, Cyan, Yellow가 기본 3원색이다. 혼합하면 명도가 어두워진다고 하여 감법혼합이라고 부르고, 채도도 점점 낮아진다.

48 분광광도계(Spectrophotometer)같은 색측정 장비를 이용해 얻을 수 있는 데이터가 아닌 것은?

① RGB
② 삼자극치 XYZ
③ Munsell
④ CIELAB

49 염료의 특성에 대한 설명이 틀린 것은?

① 황화염료 – 알칼리성에 강한 셀룰로스 섬유의 염색에 사용하고 견뢰도가 약한 것이 단점이다.

② 반응성염료 – 염료분자와 섬유분자의 화학적 결합으로 염색되므로 색상이 선명하고 견뢰도가 강하다.

③ 염기성염료 – 색이 선명하고 착색력이 우수하지만 견뢰도가 약하다.

④ 배트(Vat)염료 – 소금이나 황산소다를 첨가하여 염착시키고 무명, 면, 마 등의 식물성 섬유의 염색에 좋다.

50 연색성과 연색지수에 대한 설명으로 대한 설명으로 틀린 것은?

① 연색지수는 인공 광원이 얼마나 기준광과 비슷하게 물체의 색을 보여주는가를 나타내는 값으로 1에 가까울수록 연색효과가 뛰어나다.

② 연색성이 생기는 까닭은 광원마다 방사하는 빛의 파장분포가 달라 동일 물체로부터 반사되는 빛의 파장분포가 달라지기 때문이다.

③ 광원의 연색성을 이용하면 보다 효과적인 색채연출이 가능한데, 그 한 예로는 육류나 소시지를 적색 광원으로 조명하면 붉은색이 보다 선명해져 맛있고 신선하게 보이는 것을 들 수 있다.

④ 연색지수를 산출하는 데 기준이 되는 광원은 시험광원에 따라 다른데, 예를 들어 색온도 3,000K인 백열등에 대해서는 3,000K 흑체를 사용한다.

51 다음 중 아이소머리즘(Isomerism)에 대한 설명으로 옳은 것은?

① 분광반사율이 달라도 같은 색자극을 일으키는 현상을 말하며 주로 육안조색 시 발생한다.

② 일반적으로 육안으로 조색을 하는 경우 나타나는 현상으로 관측자마다 색이 달라져 보인다.

③ 광원이 바뀌면 색이 달라져 보이는 현상이다.

④ 분광반사율이 일치하여 어떠한 광원, 관측자에게도 같은 색으로 보인다.

 ① 분광반사율이 달라도 같은 색자극을 일으키는 현상을 메타머리즘(조건등색)이라고 한다.
② 일반적으로 육안으로 조색을 하는 경우 메타머리즘, 즉 조건등색이 발생하기 쉬워 분광반사율이 다른 두 가지 물체가 특정 광원 아래서 같은 색으로 보인다.
③ 광원이 바뀌어도 같은 색으로 보이는 현상이다.

52 컬러 편집 애플리케이션에서 유의해야 할 컬러 설정(Color Setting)으로 가장 거리가 먼 것은?

① Working Spaces
② Color Management Policies
③ Conversion Options
④ Color Balance

53 효과적인 색채연출을 위한 광원이 틀린 것은?

① 적색광원 – 육류, 소시지, 빵
② 주광색광원 – 옷, 신발, 안경
③ 온백색광원 – 매장, 전시장, 학교 강당
④ 전구색광원 – 보석, 꽃

54 색재에 대한 설명이 옳은 것은?

① 종이, 플라스틱 등은 가시광선만을 흡수한다.

② 섬유, 종이, 플라스틱 등은 주로 무기물질로 이루어져 있다.

③ 가공하지 않은 상태에서의 무명천은 회색빛을 띠게 된다.

④ 가공하지 않은 상태에서의 실크는 브라운빛의 노란색을 띠게 된다.

55 ITU-R BT. 2020 표준안의 해상도 및 색역과 관련한 설명으로 틀린 것은?

① 3840×2160 및 7680×4320의 두 해상도를 기준으로 제시한다.

② 컬러 채널당 10비트 또는 12비트 컬러 심도를 제시한다.

③ 비월주사방식을 지원한다.

④ 색역은 CIE 1931 색공간의 75.8% 수준이다.

56 색채측정 및 관리의 방안으로 틀린 것은?

① 색채관리는 조색기술과 품질관리기술로 구분할 수 있다.

② 색채관리는 정확한 측정과 평가가 바탕이 되어, 정확성과 정밀성을 고려하여야 한다.

③ 색체계는 필터식 색체계와 분광식 색체계의 두 가지가 있다.

④ 색좌표의 차이로 지정되는 색차보다 더욱 정미한 색채관리가 필요할 때는 먼셀 북을 사용한다.

57 색온도의 표시 방법으로 잘못된 것은?

① 10° 시야에 근거하는 $X_{10}Y_{10}Z_{10}$ 색표색계를 사용할 때의 상관 색온도 또는 색온도에 대한 양의 기호 표시 방법은 CIE에서 규정하고 있다.

② 상관 색온도는 양의 기호 T_{CP}, 단위 켈빈(K)을 사용하여 표시한다.

③ 색온도는 양의 기호를 T_C로 표시한다.

④ 분포온도는 양의 기호 T_D, 단위 켈빈(K)을 사용하여 표시하고 전구의 점등 전압 또는 전류 및 측정방법을 병기한다.

58 CCM(Computer Color Matching)의 활용 시 장점은?

① 시염 횟수가 감소하며, 염색 과정을 수치로 관리하여 보정 계산의 정도를 향상시킨다.

② 조명 광원의 변화에 따른 물체의 분광반사율 변화를 측정할 수 있다.

③ CRM(Certified Reference Material)의 훼손을 방지하고 절대반사율 표준을 보다 오래 유지할 수 있다.

④ 관측자의 시각에 근접한 조건에서 색을 감지할 수 있기 때문에 오차를 배제할 수 있다.

59 다음 중 유기안료에 대한 설명으로 틀린 것은?

① 무기안료에 비해 대체적으로 채도가 높은 색상의 재현이 가능하다.
② 장기적인 내후성이나 열에 견디는 힘이 무기안료보다 우수하다.
③ 인쇄잉크, 도료, 플라스틱 염색 등에 널리 사용된다.
④ 종류가 많아 다양한 색상의 재현이 가능하다.

 ② 내광성, 내열성이 무기안료보다 떨어진다.
• 유기안료 : 금속화합물의 형태인 레이크 안료와 물에 녹지 않는 염료를 그대로 사용한 색소 안료이다. 선명한 색조, 높은 착색력, 투명성이 높아 도료나 고무, 플라스틱의 착색, 안료의 날염, 합성 섬유의 원색 착색 등에 사용된다.
• 무기안료 : 인류가 사용한 가장 오래된 색채로 광물성 안료라고도 하며 아연, 철, 구리, 크로뮴 등이 대표적이다. 은폐력이 크고 강한 빛에 잘 견디며 변색되지 않는 것이 장점이다. 도료, 인쇄, 크레용, 고무, 통신기계, 요업제품 등에 사용된다. 유기안료에 비해 불투명하고 농도도 불충분해서 색채가 선명하지 않는 단점도 있다.

60 ICC에 대한 설명으로 잘못된 것은?

① 하드웨어, 운영체제, 애플리케이션 간 호환성 있는 컬러를 구현하기 위한 조직체이다.
② ISO 15076-1 표준과 동일하다.
③ ICC 프로파일은 운영체제와 모든 애플리케이션에서 지원한다.
④ Apple ColorSync를 기원으로 하고 있다.

제**4**과목 **색채지각론**

61 디지털 컬러 프린팅 시스템에서 Cyan, Magenta, Yellow의 감법혼색 중 세 가지 모두를 혼합했을 때 얻을 수 있는 것은?

① (0, 0, 0)
② (255, 255, 0)
③ (255, 0, 255)
④ (255, 255, 255)

62 다음 중 흥분감을 가장 크게 유도하는 색은?

① 난색계열의 고채도 색
② 난색계열의 저채도 색
③ 한색계열의 고채도 색
④ 한색계열의 저채도 색

63 눈의 구조와 기능에 대한 설명으로 옳은 것은?

① 동공은 빛의 양이나 거리에 따라 수축과 팽창이 일어난다.
② 수정체는 카메라의 필름에 해당하는 곳으로 상이 맺힌다.
③ 망막에는 추상체와 간상체라는 두 종류의 시세포가 있으며, 망막의 중심부에는 간상체가 밀집되어 있다.
④ 홍채는 카메라의 조리개와 같은 기능을 하며, 먼 곳을 볼 때는 두꺼워지고, 가까운 곳을 볼 때는 얇아진다.

64 푸르킨예 현상을 고려한 디자인 사례로 옳은 것은?

① 유치원 차량을 노란색으로 디자인 하였다.

② 의사의 수술복을 청록색으로 디자인하였다.

③ 빨간색과 녹색의 가는 체크무늬로 옷감을 디자인하였다.

④ 어두운 곳의 비상계단 픽토그램을 초록색으로 디자인하였다.

65 파란색 광고지가 회색 벽 위에 붙어있을 때는 선명해 보이고, 초록색 벽 위에 붙어 있을 때는 흐리게 보이는 것과 관련한 대비현상은?

① 면적대비

② 명도대비

③ 보색대비

④ 채도대비

66 1cd/m² 미만의 밝기에서 활동하는 시신경 세포는?

① 간상체

② 추상체

③ 홍 채

④ 수정체

해설

② 추상체 : 막의 중심부에 모여 있으며 색상을 구별하는 시세포를 말한다. 밝은 곳에서 움직이고 색각 및 시력에 관계되는 것으로 망막 중심부에 약 6~7백만 개의 세포가 밀집되어 있다.

③ 홍채 : 평활근 근육이 수축·이완되어 동공의 크기를 만들고, 동공 주위 조직으로 눈으로 들어오는 빛의 양을 조절하는 조리개 역할을 하는 기관을 말한다.

④ 수정체 : 빛이 통과할 때 빛을 모아줌으로써 안구로 들어오는 상의 초점을 맞추어 상을 정확하게 맺히게 한다.

간상체의 특성

• 망막에 비교적 넓게 분포하여 빛의 밝기를 감지한다.

• 막대 형태로 막대세포, Rod Cell이라고도 하며, 약 1억 2천만 개 정도의 세포 수를 가지고 있다. 암소시 1cd/m² 미만의 밝기에서 활동한다.

67 베졸드-브뤼케 현상이 적용되지 않는 '불변색상'의 색상 파장대가 아닌 것은?

① 474nm

② 506nm

③ 571nm

④ 620nm

68 눈을 자극하는 빛의 파장에 따라 잔상이 남는 시간이 다르다. 다음 중 파장의 빛에 대해 잔상이 남는 시간이 가장 긴 것은?

① 380~450nm

② 450~570nm

③ 570~620nm

④ 620~780nm

69 원색에 관한 설명으로 틀린 것은?

① 색광의 3원색은 빨강, 녹색, 파랑이다.

② 색료의 3원색은 마젠타, 노랑, 사이안이다.

③ 원색은 특정한 다른 색을 혼합하여 만들어 낼 수 있다.

④ 원색들을 혼합하여 다른 색을 다양하게 만들어 낼 수 있다.

70 색채에 대한 느낌을 가장 옳게 설명한 것은?

① 빨강, 주황, 노랑 등의 색상은 경쾌하고 시원함을 느끼게 한다.

② 장파장 계통의 색은 시간의 경과가 느리게 느껴지고, 단파장 계통의 색은 시간의 경과가 빠르게 느껴진다.

③ 한색계열의 저채도 색은 심리적으로 침정되는 느낌을 준다.

④ 색의 중량감은 주로 채도에 의하여 좌우된다.

71 환경색채를 계획하면서 좀더 부드러운 느낌이 되도록 색을 조정하려고 한다. 가장 적합한 방법은?

① 한색계열의 색을 사용한다.

② 채도를 낮춘다.

③ 진출색을 사용한다.

④ 명도를 낮춘다.

72 회전 원판을 이용한 혼색과 연관성이 전혀 없는 것은?

① 오스트발트 색체계

② 중간혼색

③ 맥스웰

④ 리프만 효과

73 빛에 대한 눈의 작용에 관한 설명 중 틀린 것은?

① 밝은 상태에서 어두운 상태로 바뀔 때 민감도가 증가하는 것을 명순응이라 하고, 그 반대 경우를 암순응이라 한다.

② 밝았던 조명이 어둡게 바뀌면 처음에는 아무것도 보이지 않다가 시간이 지나면서 대상을 지각할 수 있게 되는데 이는 어둠 속에서 보내는 시간이 길어지면서 민감도가 증가하기 때문이다.

③ 간상체와 추상체는 빛의 강도가 서로 다른 조건에서 활동한다.

④ 간상체 시각은 약 507nm의 빛에 가장 민감하며, 추상체 시각은 약 555nm의 빛에 가장 민감하다.

• 명순응 : 어두운 곳에서 밝은 곳으로 바뀔 때 민감도가 증가하는 것으로 3cd · m² 정도 이상인 휘도에 대한 휘도순응이다. 명순응 상태에서는 대략 추상체만 움직이는 것으로 보인다.

• 암순응 : 밝은 곳에서 어두운 곳으로 바뀔 때 민감도가 증가하는 것으로 명순응은 1~2초밖에 안 걸리지만 암순응은 최대 30분 정도 걸린다. 0.03cd · m² 정도 이하인 휘도의 자극에 대한 휘도순응을 말한다. 암순응 상태에서는 대략 간상체만이 움직이는 것으로 보인다.

74 보기의 예와 색의 대비 현상을 바르게 연결한 것은?

> (a) 참치회에 초록색 잎을 곁들여서 내면 훨씬 더 신선하게 느껴진다.
> (b) 흰색 블라우스 위에 회색 정장을 입고 빨간색 스카프를 매면 뚜렷한 인상을 준다.
> (c) 벽에 페인트를 칠할 때 작은 색 견본을 보고 색을 선택하면 실제 벽면에서는 효과가 달라질 가능성이 크다.

① (a) 채도대비, (b) 계시대비, (c) 연변대비
② (a) 보색대비, (b) 채도대비, (c) 면적대비
③ (a) 보색대비, (b) 명도대비, (c) 면적대비
④ (a) 명도대비, (b) 계시대비, (c) 연변대비

75 색채지각효과 중 특성이 다른 하나는?

① 동화효과
② 줄눈효과
③ 베졸드효과
④ 애브니효과

 ④ 애브니효과 : 파장이 같아도 색의 채도가 변함에 따라 색상이 변화하는 현상으로 색의 채도가 높아질수록 색상의 변화를 함께해야 같은 색상임을 느낀다.
①, ②, ③은 인접한 색들끼리 서로의 영향을 받아 인접한 색에 가깝게 보이는 색의 동화현상이다.

76 색채대비에 관한 설명 중 틀린 것은?

① 계시대비란 잔상의 영향으로 발생하는 것이다.
② 면적대비란 면적이 커지면 명도와 채도가 더 낮아 보이는 현상이다.
③ 명도대비란 두 색의 명도 차가 더 크게 보이는 현상이다.
④ 연변대비란 두 색의 경계부분에서 대비가 강하게 보이는 현상이다.

77 색의 혼합에 대한 설명 중 옳은 것은?

① 빨강 조명과 녹색 조명을 양쪽에서 동시에 비추면 흰색을 얻을 수 있다.
② 포스트컬러에서 검은색이 없을 경우 빨강, 녹색, 파랑을 1/3씩 섞으면 정확히 검정과 동일한 색을 얻을 수 있다.
③ 포스트컬러의 원색 노랑과 원색 빨강을 섞으면 그보다 채도가 높아진 주황을 얻을 수 있다.
④ 무대 조명에 있어 원색광의 강도는 혼합색에 영향을 미친다.

78 다음 중에서 가장 후퇴해 보이는 것은?

① 고명도의 난색
② 저명도의 난색
③ 고명도의 한색
④ 저명도의 한색

79 중간혼색에 대한 설명이 틀린 것은?

① 빛이 눈의 망막에서 해석되는 과정에서 혼색효과를 준다.

② 중간혼색의 결과로 보이는 색의 밝기는 혼합된 색들의 평균적인 밝기이다.

③ 병치혼색의 예로, 점묘파 화가들은 색물감을 캔버스 위에 혼합되지 않은 채로 찍어서 그림을 그렸다.

④ 회색이 되는 보색관계의 회전혼색은 물체색을 통한 혼색으로 감법혼색에 속한다.

80 광선이 물질의 내부를 통과하는 현상으로 흡수나 산란 없이 빛의 파장범위가 변하지 않고 매질을 통과함을 의미하는 빛의 성질은?

① 흡 수
② 투 과
③ 반 사
④ 회 절

 ① 흡수 : 빛이 물체에 닿으면 측정 파장의 반사와 흡수 정도에 따라 색이 결정된다.
③ 반사 : 빛에 있어 파동이 한 매질에서 다른 매질로 향해 전파해 갈 경우, 경계면에서 전체 또는 일부 파동이 진해 방향을 바꾸어 원래의 매질 안으로 되돌아오는 현상이다.
④ 회절 : 장애물에 의한 반사 또는 매질의 불균일성에 의한 굴절로 빛의 파동이 휘어지는 현상을 말한다.

제5과목 색채체계론

81 Natural Color System에 관한 설명 중 옳은 것은?

① 2070-G40Y에서 20은 검정, 70은 하양, G40Y는 색상을 나타낸다.

② 표기방법은 W=100-S-C이기 때문에 S와 C를 표기하고 W를 생략한다.

③ Y20R은 노랑을 20% 포함한 빨간색이다.

④ 색상환은 6색의 기준색에 의해 등분되고, 모든 색상은 두 색의 비로 표현된다.

82 CIE 색체계의 설명이 틀린 것은?

① 국제조명위원회에서 1931년 총회 때에 정한 표색법이다.

② 모든 색을 XYZ라는 세 가지 양으로 표시할 수 있다.

③ Y는 색의 순도의 양을 나타낸다.

④ x와 y는 삼자극치 XYZ에서 계산된 색도를 나타내는 좌표이다.

 ③ Y는 반사율 나타낸다.
• 931년 CIE 색체계 : 2도 기준관찰자를 사용하였고, XYZ, Yxy, RGB 표색계를 발표하였다. 편의상 빛의 3원색 R, G, B를 기준으로 변환된 것으로 X, Y, Z를 사용하는데, 이것은 3원색의 양을 표시하기 위해 3원색 대신에 3자극치라는 표현을 사용하여 표시한다.
• IE Yxy 표색계 : 1931년 표색계, 맥아담이 색도 다이어그램을 변형하여 제작한 것이다.

83 KS A 0011(물체색의 색이름)의 유채색의 기본색이름 – 대응 영어 – 약호의 연결이 틀린 것은?

① 주황 – Orange – O
② 연두 – Green Yellow – GY
③ 남색(남) – Purple Blue – PB
④ 자주(자) – Red Purple – RP

84 음양오행의 색채문화에서 방위색과 오행이 바르게 연결된 것은?

① 동쪽 – 백색 – 木
② 서쪽 – 청색 – 土
③ 남쪽 – 적색 – 金
④ 북쪽 – 흑색 – 水

85 ISCC–NIST 일반색명에서 톤(Tone) 분류법의 특징이 아닌 것은?

① 색채 재현이 쉽다.
② 색채를 기억하기 쉽다.
③ 색상의 범위를 지적하기 쉽다.
④ 조화를 생각하기 쉽다.

86 다음은 먼셀의 색상환에 대한 내용이다. 다음 보기의 () 안에 들어갈 색채 기호는?

GY – G – () – B – PB

① BG ② R
③ Y ④ GB

87 먼셀 색입체의 특성으로 틀린 것은?

① 색감각의 3속성으로 구별하였다.
② 색상은 둥근 모양의 색상환으로 배치하였다.
③ 세로축에는 채도를 둔다.
④ 색입체가 되도록 3차원으로 만들어져 있다.

[해설] ③ 세로축에는 명도를 둔다.
먼셀 색체계의 기본구조
색상(Hue), 명도(Value), 채도(Chroma)라는 속성을 시각적으로 고른 단계가 되도록 색을 선정하였다. 원주상에는 색상을, 무채색의 중심축으로부터 바깥 단계로 채도축을 설정하여 개발되었다.

88 비렌의 조화론에서 분류하는 7가지 분류요소에 포함되지 않는 것은?

① Tint
② Tone
③ Shadow
④ Gray

89 19세기 이후 색채학 발전사에 영향을 준 인물과 연구 분야의 연결이 잘못된 것은?

① 반대색설 이론화 – 헤링(E. Hering)
② 빛의 간섭 – 토머스 영(Thomas Young)
③ 광학이론 발전 – 비렌(F. Birren)
④ 색채조화론 발전 – 셰브럴(M. E. Chevreul)

90 오스트발트의 색채조화론이 아닌 것은?

① 무채색의 조화
② 등색 삼각형 내에서 등백색 계열의 조화
③ 동일 명도의 서로 다른 색들 간의 조화
④ 색입체의 중심을 축으로 서로 대칭인 등가치색 계열의 조화

91 음양오행을 근간으로 하는 전통색채의 양과 음의 연결이 틀린 것은?

① 동방 청색과 중앙 황색의 간색은 녹색이다.
② 서방 백색과 남방 적색의 간색은 자색이다.
③ 중앙 황색과 북방 흑색의 간색은 유황색이다.
④ 서방 백색과 동방 청색의 간색은 벽색이다.

해설 ② 서방 백색과 남방 적색의 간색은 홍색이다.
음양오행을 근간으로 하는 전통색채

방 향	오방색	오간색
동	청 색	녹 색
서	백 색	벽 색
남	적 색	홍 색
북	흑 색	자 색
중 앙	황 색	유황색

92 전통색명 중 톤을 서술하며 색 앞에 사용된 말이 아닌 것은?

① 담자색　　② 명록색
③ 두록색　　④ 숙람색

93 문 · 스펜서의 조화론에 대한 설명으로 틀린 것은?

① 배색의 아름다움을 계산으로 구하고 그 수치에 의하여 조화의 정도를 비교하는 방법이다.
② M은 미도, O는 질서성의 요소, C는 복잡성의 요소를 의미한다.
③ 조화이론을 정량적으로 다룸에 있어 색채연상, 색채기호, 색채의 적합성은 고려하지 않았다.
④ 제2부조화와 같이 아주 가까운 색의 배색은 배색의 의도가 좋지 못한 결과로 판단되기 쉽다.

94 ISCC-NIST 색이름에 대한 설명으로 옳은 것은?

① 색채오차와 오차보정을 위한 색이름 체계이다.
② 색채의 전달과 사용상의 편의를 목적으로 제정되었다.
③ 모든 물체색의 색채를 135개로 분류하고 관용색을 정하였다.
④ B(일반적 분류), I(인테리어컬러), G(토양색) 등 기능적으로 분류되어 있다.

해설 ISCC–NIST 색명법

전미색채협의회(ISCC)에 의해서 1939년에 고안된, 일반색의 이름을 부르는 법이다. 먼셀의 색입체에 위치하는 색을 267블록으로 구분하여, 다섯 개의 명도 단계와 일곱 가지의 색상을 나타내는 기본색과 세 가지 보조색으로 색이름을 부르며, 그들을 수식하는 형용사로 사용한다. 이러한 내용을 담은 사전이 1955년에 '색이름 사전'으로 발간되었다. 먼셀 색입체는 267개의 색이름으로 나누어 예술, 과학, 산업 부문에서 실제 쓰는 이름과 같도록 1939년 저드(D. B. Judd)와 켈리(K. L. Kelly)가 정하였다.

95 색채표준화의 목적 중 적합하지 않은 것은?

① 결과의 실용성
② 배열의 규칙성
③ 속성의 명확성
④ 특수안료 재현성

96 NCS 색체계의 설명 중 틀린 것은?

① NCS 표기법으로 모든 가능한 물체의 표면색을 표시할 수 있다.
② 색상삼각형의 한 색상은 섬세한 차이의 다른 검은색도와 유채색도에 의해서 변화된다.
③ 노르웨이, 스페인, 스웨덴의 국가 표준색을 제정하는 데 기여하였다.
④ 업계 간 원활한 컬러 커뮤니케이션을 위해 Trend Color를 포함한다.

97 일본색채연구소가 색채조화 교육용으로 사용한 색체계는?

① PCCS 색체계 ② DIN 색체계
③ XYZ 색체계 ④ NCS 색체계

98 먼셀 색체계의 채도에 대한 설명 중 옳은 것은?

① 그레이 스케일이라고 한다.
② 먼셀 색입체에서 수직축에 해당한다.
③ 채도의 번호가 증가하면 점점 더 선명해진다.
④ Neutral의 약자를 사용하여 N1, N2 등으로 표기한다.

99 P.C.C.S에 대한 설명으로 틀린 것은?

① 채도 기호는 다른 체계와 구별하기 위하여 S(Saturation)를 붙인다.
② 국제규격(ISO)에 적합한 감각계통 색이다.
③ 명도는 흰색과 검은색 사이를 지각적 등보도가 되도록 분할한다.
④ 13 : bG는 bluish Green을 말한다.

100 오스트발트 조화론에서 "la-le-li"는 어떤 조화의 특성을 갖는가?

① 등순계열의 조화
② 등흑계열의 조화
③ 등백계열의 조화
④ 등가색환의 조화

2017년 제1회

컬러리스트산업기사
기출문제

제1과목 **색채심리**

01 색채와 문화의 관계가 적절하지 않은 것은?

① 서양 문화권에서 파랑은 노동자 계급을 의미한다.

② 동양 문화권에서 흰색은 죽음을 의미한다.

③ 서양 문화권에서 노랑은 왕권, 부귀를 의미한다.

④ 북유럽에서 녹색은 영혼과 자연의 풍요로움을 의미한다.

02 세계적으로 잘 알려진 음료회사인 코카콜라는 모든 제품과 회사의 표시 등을 빨간색으로 통일하고 있다. 이러한 것은 기업이 무엇을 위해 실시하는 전략인가?

① 색채를 이용한 제품의 포지셔닝(Positioning)

② 색채를 이용한 브랜드 아이덴티티(Brand Identity)

③ 색채를 이용한 소비자 조사

④ 색채를 이용한 스타일링(Styling)

03 Blue-green, Gray, White와 같은 색채에서 느껴지는 맛은?

① 단 맛

② 쓴 맛

③ 신 맛

④ 짠 맛

04 언어척도법(Semantic Differential Method)에 대한 설명으로 틀린 것은?

① 신중한 답을 구하기 때문에 시간적 여유를 가지고 판단하도록 유도한다.

② 서로 상반되는 형용사군을 이용한다.

③ 세밀한 차이를 필요로 할 경우 7단계 평가로 척도화한다.

④ 색채의 지각현상과 감정효과를 다면적으로 분석할 수 있다.

 ① 직관적 회답을 구해야 하므로 깊이 생각하도록 하거나 나중에 고쳐 쓰는 것을 피하도록 해야 된다.

언어척도법(Semantic Differential Method)
미국의 심리학자 오스굿(Charles Egerton Osgood, 1916~1991)이 개발하였으며 복잡하고 파악하기 어려운 인간의 여러 가지 현상을 다차원적으로 표시할 수 있어 널리 쓰이고 있는 방법이다. 정성적 색채 이미지를 정량적, 객관적으로 측정할 때 사용된다.

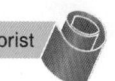

05 색의 심리효과를 이용한 색채설계로 옳은 것은?

① 난색계의 조명에서는 물체에 더 짧고 더 작아 보인다.
② 북, 동향의 방은 차가운 색을 사용한다.
③ 무거운 물건의 포장색은 밝은색을 사용한다.
④ 교실의 천장과 윗벽은 어두운색을 사용한다.

06 뉴턴의 색과 일곱 음계 중 '레'에 해당하고, 새콤달콤한 맛을 연상시키는 색은?

① 빨 강　　② 주 황
③ 연 두　　④ 보 라

07 색채와 공감각에서 촉감과 관련된 색의 연결이 틀린 것은?

① 부드러움 – 밝은 분홍
② 촉촉함 – 한색계열 색채
③ 건조함 – 밝은 청록
④ 딱딱함 – 저명도, 저채도 색채

08 오륜기의 5가지 색채로 옳은 것은?

① 빨강, 노랑, 파랑, 초록, 자주
② 빨강, 노랑, 파랑, 흰색, 검정
③ 빨강, 노랑, 파랑, 초록, 남색
④ 빨강, 노랑, 파랑, 초록, 검정

09 석유나 가스의 저장탱크를 흰색이나 은색으로 칠하는 이유는?

① 흡수율이 높은 색이므로
② 팽창성이 높은 색이므로
③ 반사율이 높은 색이므로
④ 수축성이 높은 색이므로

10 색채의 추상적 연상에 대한 예가 틀린 것은?

① 빨강 – 정열
② 초록 – 희망
③ 파랑 – 안전
④ 보라 – 우아

해설 ③ 파랑 : 젊음, 영원, 성실 등을 의미한다.
※ 안전을 상징하는 색은 초록(Green, 녹색)이다.
색채의 추상적 연상

색 명	추상적 연상
빨 강	정열, 활력, 분노
주 황	식욕, 온화, 애정
노 랑	환희, 명랑, 활발
연 두	위안, 젊음, 신선
초 록	안전, 희망, 평화
파 랑	냉정, 시원함, 희망
남 색	고독, 숭고, 영원
보 라	신비, 우아, 불안
흰 색	결백, 순결, 청결
회 색	우울, 중립, 평범
검 정	죽음, 공포, 절망

11 색채의 시간성과 속도감을 이용한 색채계획에 있어서 틀린 것은?

① 오랜 시간 기다려야 하는 대합실에 적합한 색채는 지루함이 느껴지지 않는 난색계의 색을 적용한다.

② 손님의 회전율이 빨라야 할 패스트 푸드 매장에서는 난색계의 색을 적용한다.

③ 일상적이고 단조로운 일을 하는 공장에는 한색계의 색상을 적용한다.

④ 고채도의 난색계 색상이 한색계보다 속도감이 빠르게 느껴지므로 스포츠카의 외장색으로 좋다.

12 기후에 따른 일반적인 색채기호의 설명으로 틀린 것은?

① 라틴계 민족은 난색계를 좋아한다.

② 머리카락과 눈동자색이 검정이나 흑갈색의 민족은 한색계를 선호한다.

③ 스페인, 라틴아메리카의 사람들은 난색계를 선호한다.

④ 북구계의 게르만인과 스칸디나비아 민족은 한색계를 선호한다.

해설 ② 머리카락과 눈동자색이 검정이나 흑갈색의 민족은 난색계를 선호한다.
기후에 따른 색채선호 : 일광의 양이 많은 지역에서는 일반적으로 선명하고 밝은 색채(예 노란색)를 즐기고, 태양광선의 강도가 높은 곳에서는 빨간색을, 낮은 곳에서는 파란색과 녹색시각을 선호한다.

13 색채치료에 대한 설명으로 잘못된 것은?

① 질병을 국소적으로 보지 않고 전체적으로 자연 치유력을 높이는 보완치료법이다.

② 색채치료는 인간의 조직 활동을 회복시켜 주거나 억제하지만 동물에게는 효과가 검증되지 않았다.

③ 과학적인 현대의학의 장점을 살리는 동시에 자연적인 면역력을 증강시키는 것이다.

④ 고유한 파장과 진동수를 갖고 있는 에너지의 형태인 색채 처방과 반응을 연구한 결과이다.

14 색의 연상에 관한 설명으로 틀린 것은?

① 주황은 식욕을 증진시키는 데 효과적인 색이다.

② 검정은 위험을 경고하는 데 효과적인 색이다.

③ 초록은 휴식과 안정이 필요한 공간에 효과적인 색이다.

④ 파랑은 신뢰를 상징하는 기업의 이미지에 효과적인 색이다.

15 색채의 선호도를 파악하는 조사방법이 아닌 것은?

① 순위법

② 항상자극법

③ 언어척도법

④ 감성 데이터베이스 조사

16 마케팅 믹스의 4P 요소가 잘못 연결된 것은?

① 제품(Product) – 포장
② 가격(Price) – 가격조정
③ 촉진(Promotion) – 서비스
④ 유통(Place) – 물류관리

해설 ③ 촉진(Promotion) : 제품이나 서비스 등 제품을 판매하고 소비하는 모든 활동 (예) 광고, 대인판매, 직접 판매(카탈로그, DM, 인터넷쇼핑), 판매촉진(POP, 이벤트, 경연대회, 경품, 쿠폰), PR, 홍보 등
마케팅 믹스의 4P : 마케팅의 기본 요소로서 기업이 표적 시장을 대상으로 활용하는 총체적인 마케팅 수단이다.

17 색채조절의 효과에 대한 설명이 틀린 것은?

① 눈의 피로를 막아주고, 자연스럽게 일할 기분이 생긴다.
② 조명의 효율과 관계없지만 건물을 보호, 유지하는 데 좋다.
③ 일에 주의가 집중되고 능률이 오른다.
④ 안전이 유지되고 사고가 줄어든다.

18 마케팅에 대한 설명으로 틀린 것은?

① 현재의 마케팅은 대량생산과 함께 발생했다.
② 시대에 따른 유행이나 스타일과 관계없이 지속된다.
③ 제품의 유용성, 가격을 알려준다.
④ 수요·공급의 법칙에 따라 물건을 사용 가능하게 해 준다.

19 건축이나 환경의 색채에 대한 심미적 기능이 아닌 것은?

① 공간의 분위기를 창출한다.
② 재료의 성격(질감)을 표현한다.
③ 형태의 비례에 영향을 준다.
④ 온도감에 영향을 준다.

20 성별과 연령에 따른 색채선호에 대한 설명으로 틀린 것은?

① 남성들은 비교적 어두운 톤을 선호하고 여성들은 밝고 맑은 톤을 선호하는 경향이 있다.
② 문화적인 차이가 있는 국가들 사이에서는 연령에 따른 공통점은 나타나지 않는다.
③ 지적능력이 낮을수록 원색계열, 밝은 톤을 선호하는 편이다.
④ 유년의 기억, 교육 과정, 교양적 훈련에 의해 색채기호가 생성된다.

제2과목 색채디자인

21 다음 중 식욕을 촉진하기 위한 음식점의 실내 색채계획으로 적당한 배색은?

① 보라색계열
② 주황색계열
③ 청색계열
④ 녹색계열

22 다음에서 설명하는 내용과 관련이 있는 용어는?

> 물리적 단순 기능주의의 획일성에서 탈피하려 했으며, 에또르소트사스, 마이클 그레이브, 한스 홀레인 등을 영입하여 단순한 형태를 이용, 과감한 다색 배합과 유희성을 바탕으로 낙천적이고 자유분방한 실험적 디자인을 채택했다.

① 구성주의
② 멤피스그룹
③ 옵아트
④ 팝아트

① 구성주의 : 기계예찬의 경향으로부터 시작되었으며 러시아를 중심으로 하는 아방가르드 운동의 하나이다. 말레비치는 독립된 단위로서의 색채를 강조하면서 명시도와 가시도 같은 시각적 특성을 고찰하여 합리적으로 사용되도록 하였다.
③ 옵아트 : 1960년대에 미국에서 팝아트의 상업주의와 지나친 상징성에 대한 반동적 성격으로 탄생하였다. 다이내믹한 빛과 색의 변조가능성을 추구하였으며 시각적 착각을 다룬 추상미술이다.
④ 팝아트 : 1950년대 중후반 미국에서 추상표현주의의 주관적 엄숙성에 반대하고 매스 미디어와 광고 등 대중문화적 시각이미지를 미술의 영역 속에 적극적으로 수용하고자 했던 구상미술의 한 경향을 말한다.

23 시대사조와 대표작가의 연결이 틀린 것은?

① 데 스틸 – 몬드리안
② 바우하우스 – 월터 그로피우스
③ 큐비즘 – 피카소
④ 팝아트 – 윌리엄 모리스

24 표현기법 중 완성될 제품에 대한 예상도로서 실물의 형태나 색채 및 재질감을 실물과 같이 충실하게 표현하는 것을 의미하는 것은?

① 스크래치 스케치
② 렌더링
③ 투시도
④ 모델링

25 에코디자인(Eco-design)의 설명으로 틀린 것은?

① 환경 친화의 적절한 조화를 이루는 디자인
② 환경과 인간을 고려한 자연주의 디자인
③ 디자인, 생산, 품질, 환경, 폐기에 따른 총체적 과정의 친환경 디자인
④ 기존의 디자인을 수정 및 개량하는 디자인

26 시대별 패션색채의 변천에 대한 설명이 틀린 것은?

① 1900년대에는 부드럽고 환상적인 분위기의 파스텔 색조가 유행하였다.
② 1910년대에는 오리엔탈리즘의 영향을 받아 밝고 선명한 색조의 오렌지, 노랑, 청록 등이 주조색을 이루었다.
③ 1930년대에는 아르데코의 경향과 함께 흑색, 원색과 금속의 광택이 등장하였다.

④ 1940년대 초반은 군복의 영향으로 검정, 카키, 올리브 등이 사용되었다.

27 게슈탈트 심리학자들에 의해서 제시된 시지각 법칙이 아닌 것은?

① 근접성의 원리
② 유사성의 원리
③ 연속성의 원리
④ 대조성의 원리

해설 게슈탈트 시지각
일반적으로 시각을 통해 대뇌로 전달되는 외계의 형태에 대한 정보들은 기억하기 쉬운 상태로 혹은 특징 지워질 수 있는 상태로 정리되면 이러한 상태로 표현될 때 그 디자인은 보는 사람으로 하여금 대상에 대한 지각 가능한 행위를 부여함으로써 외부 자극을 일정하게 형태화시키려는 경향을 가진다는 사실을 강조했다.
• 근접성의 법칙 : 비슷한 조건에서 가까이 있는 것끼리 짝지어 보이는 현상
• 유사성의 법칙 : 유사한 상호 작용끼리 집단화시키는 경향
• 연속성의 법칙 : 진행방향이나 배열이 같은 것끼리 무리 지어 보이는 것
• 폐쇄성의 법칙 : 불완전한 형이나 그룹들을 완전한 형이나 그룹으로 완성되어 보이는 현상

28 패션디자인에 대한 설명 중 옳은 것은?

① 의복의 균형은 디자인 요소들의 시각적 무게감에 의해 이루어진다.
② 재질(Texture)은 사람들이 가장 먼저 지각하는 디자인 요소로서 개인의 기호, 개성, 심리에 반응하는 다양한 감정효과를 지닌다.

③ 패션디자인은 독창성과 개성을 디자인의 기본조건으로 하며 선, 재질, 색채 등을 고려하여 스타일을 디자인한다.
④ 색채이미지는 다양성과 개별성을 지니며 단색 이용 시 더욱 뚜렷한 이미지를 전달한다.

29 디자인의 원리에 대한 설명으로 틀린 것은?

① 대비는 시각적 힘의 강약에 의한 형의 감정효과이다.
② 비대칭은 형태상으로 불균형이지만, 시각상의 힘의 정돈에 의하여 균형이 잡힌다.
③ 등비수열에 의한 비례는 1 : 2 : 4 : 8 : 16...과 같이 이웃하는 두 항의 비가 일정한 수열에 의한 비례이다.
④ 강조는 규칙성, 균형을 주고자 할 때 이용하면 효과적이다.

30 심벌 디자인(Symbol Design)의 하나로 문화나 언어를 초월해서 이해할 수 있도록 만든 그림문자는?

① 픽토그램(Pictogram)
② 로고타입(Logotype)
③ 모노그램(Monogram)
④ 다이어그램(Diagram)

31 제품디자인 색채계획 단계 중 기획단계에 포함되지 않는 것은?

① 제품기획
② 시장조사
③ 색채분석 및 색채계획서 작성
④ 소재 및 재질 결정

32 디자인 편집의 레이아웃(Layout)에 대한 설명 중 틀린 것은?

① 사진과 그림이 문자보다 강조되어야 한다.
② 시각적 소재를 효과적으로 구성, 배치하는 것이다.
③ 전체적으로 통일과 조화를 고려해야 한다.
④ 가독성이 있어야 한다.

33 19세기 이후 산업디자인의 변화로 거리가 먼 것은?

① 제품이 대량생산되어 가격이 저렴해짐
② 다양한 제품이 생산되어 소비자층이 확산됨
③ 공예제품 같이 정교한 제품을 소량 생산함
④ 튼튼한 제품생산으로 제품의 수명주기가 연장됨

34 "형태는 기능을 따른다"라고 하여 기능에 충실함과 형태의 아름다움을 강조한 사람은?

① 몬드리안
② 루이스 설리번
③ 요하네스 이텐
④ 앤디 워홀

 ① 몬드리안 : 네덜란드의 화가로, 추상회화의 선구자로서 '데 스테일' 운동을 이끌었으며, '신조형주의'라는 양식을 통해 자연의 재현적 요소를 제거하고 보편적 리얼리티를 구현하고자 했다.
③ 요하네스 이텐 : 독일의 예술가이자 바우하우스의 교사였으며 색채의 배색 방법과 색채의 대비효과에 대해서 연구하였다. "색은 삶이다. 색 없는 세상은 죽음과 같다"라고 강조하였다.
④ 앤디 워홀 : 미국 팝아트의 제왕이라 불렸으며 20세기의 가장 영향력 있는 미술가 중 하나로 평가된다. 대담하고 선명한 색채를 담았다는 점이 특징적이다.

35 뜻을 가진 그림, 말하는 그림으로 목적미술의 개념이라 할 수 있는 것은?

① 캐릭터
② 카 툰
③ 캐리커처
④ 일러스트레이션

36 입체모형 혹은 컴퓨터 그래픽에 의해 컬러디자인의 최종 상황을 검증하는 것을 무엇이라 하는가?

① 컬러 오버레이
② 컬러 스케치
③ 컬러 스킴
④ 컬러 시뮬레이션

37 기존제품의 기능, 재료, 형태를 필요에 따라 개량하고 조형성을 변경시키는 작업을 의미하는 디자인 용어는?

① 모던디자인(Modern Design)
② 리디자인(Redesign)
③ 미니멀디자인(Minimal Design)
④ 굿디자인(Good Design)

38 좋은 디자인이 되기 위한 조건이 아닌 것은?

① 기능성 ② 심미성
③ 창조성 ④ 윤리성

해설 굿 디자인(Good Design)
• 2차 세계대전 이후 미국을 비롯한 선진산업 국가에서 제품디자인의 수준을 향상시키기 위해 벌인 공공적 차원에서의 운동이다.
• 굿 디자인의 4대 요소 : 합목적성, 심미성, 경제성, 독창성

39 디자인에 대한 설명 중 틀린 것은?

① 디자인의 미적가치는 실제 사용하는 과정에서 잘 작동하고 기대되는 성능을 발휘하는 실용적 가치이다.
② 빅터 파파넥(Victor Papanek)은 디자인을 의미 있는 질서를 만드는 노력이라고 했다.
③ 디자인은 인간생활의 향상을 위한다는 점에서 문제해결 방법이다.
④ 오늘날 디자인 분야는 점차 상호지식을 공유하는 토털(Total)디자인이 되고 있다.

40 곡선에 대한 설명이 틀린 것은?

① 점의 방향이 끊임없이 변할 때에는 곡선이 생긴다.
② 곡선은 우아, 매력, 모호, 유연, 복잡함의 상징이다.
③ 기하곡선은 분방함과 풍부한 감정을 나타낸다.
④ 포물선은 속도감, 쌍곡선은 균형미를 연출한다.

제3과목 색채관리

41 합성수지도료에 대한 설명이 틀린 것은?

① 도막형성 주요소로 셀룰로스 유도체를 사용한 도료의 총칭이다.
② 화기에 민감하고 광택을 얻기 어렵다.
③ 부착성, 휨성, 내후성의 향상을 위하여 알키드수지, 아크릴수지 등과 함께 혼합하여 사용된다.
④ 건조가 20시간 정도 걸리고, 도막이 좋지 않지만 내후성이 좋고 값이 싸서 널리 사용된다.

42 광원을 측정하는 광측정 단위와 가장 거리가 먼 것은?

① 광 도 ② 휘 도
③ 조 도 ④ 감 도

43 가법혼색의 원색과 감법혼색의 원색이 바르게 표현된 것은?

① 가법혼색 – R, G, B / 감법혼색 – C, M, Y
② 가법혼색 – C, G, B / 감법혼색 – R, M, Y
③ 가법혼색 – R, M, B / 감법혼색 – C, G, Y
④ 가법혼색 – C, M, Y / 감법혼색 – R, G, B

44 가공하지 않은 원료 그대로의 무명천은 노란색을 띤다. 이를 더욱 흰색으로 만드는 다음의 방법 중 가장 효과적인 것은?

① 화학적 방법으로 탈색
② 파란색 염료로 약하게 염색
③ 광택제 사용
④ 형광물질 표백제 사용

45 Rec. 709와 Rec. 2020 등 방송통신에서 재현되는 색역 등의 표준을 재정한 국제기구는?

① ISCC(Inter-Society Color Council)
② ASTM(American Society for Testing and Materials)
③ ISO(International Standard Organization)
④ CIE(Commission International de l'Eclairage)

46 CCM 소프트웨어의 기능 중 Formulation 부분의 기능으로 틀린 것은?

① 컬러런트의 정보를 이용한 단가계산
② 컬러런트와 적합한 전색제 종류 선택
③ 컬러런트의 적합한 비율계산으로 색채 재현
④ 시편을 측정하여 오차 부분을 수정하는 Correction 기능

 해설

Formulation에서는 컬러런트를 산출하여 오차부분을 수정하는 Correction 기능 그리고 잉여품을 재활용하는 기능을 포함하고 있다.
컴퓨터 자동배색(CCM ; Computer Color Matching) : 각 색료들의 분광학적인 특성 분석, 입력, 발색을 원하는 색채샘플의 분광반사율을 입력했을 때 그 색채에 대한 자동 처방 산출 시스템을 말한다.

47 반사물체의 측정방법 – 조명 및 수광의 기하학적 조건 중 빛을 입사시키는 방식은 di : 8° 방식과 일치하나 광검출기를 적분구 면을 향하게 하여 시료에서 반사된 빛을 측정하는 방식은?

① 확산/확산(d : d)
② 확산 : 0°(d : 0)
③ 45°/수직(45x : 0)
④ 수직/45°(0 : 45x)

48 반사 갓을 사용하여 광원의 빛을 모아 비추는 조명방식으로 조명효율이 좋은 반면 눈부심이 일어나기 쉽고 균등한 조도 분포를 얻기 힘들며 그림자가 생기는 조명방식은?

① 반간접조명 ② 직접조명
③ 간접조명 ④ 반직접조명

49 CIE에서 분류한 채도의 3단계 분류에 포함되지 않는 것은?

① Colorfulness
② Perceived Chroma
③ Tint
④ Saturation

50 화면에 디스플레이되는 최대 해상도 및 표현할 수 있는 색채의 수가 결정되는 것과 관련 없는 것은?

① 그래픽 카드
② 모니터의 픽셀 수 및 컬러심도
③ 운영체제
④ 모니터의 백라이트

51 자연에서 대부분의 검은색 또는 브라운색을 나타내는 색소는?

① 멜라닌
② 플라보노이드
③ 안토사이아니딘
④ 포피린

 ② 플라보노이드 : 흰색, 노란색, 빨간색, 파란색을 주는 안료인데 그 구조는 플라본이라는 화합물과 연관되어 있다.
③ 안토사이아니딘 : 당이 결합된 색소배당체인 안토사이아닌과 함께 안토사이안이라고 한다. 플라보노이드 중에서 녹색을 강하게 흡수하는 안토사이안은 빨간색과 푸른색을 반사하여 다양한 보라색과 붉은색을 띠게 되고, 과꽃이나 국화, 포도주 등도 안토사이안과 관계된 색소이다.
④ 포피린 : 포르핀에 각종 곁사슬이 들어간 화합물로서, 생체 내에서의 산화환원반응에 중요한 구실을 하는 혈색소·사이토크로뮴·엽록소 등의 색소 성분을 구성한다.

52 분광식 색체계에 대한 설명 중 틀린 것은?

① 분광반사율을 측정하여 색채를 산출하는 방법이다.
② 색처방 산출을 위한 자동배색에 측정 데이터를 직접 활용할 수 있다.
③ 정해진 광원과 시야에서만 색채를 측정할 수 있다.
④ 색채재현의 문제점 등에 근본적인 대응을 할 수 있다.

53 장치 특성화(Device Characterization)라고도 부르며, 디지털 색채를 처리하는 장치의 컬러재현 특성을 기록하는 과정은?

① 색영역 매핑(Color Gamut Mapping)
② 감마 조정(Gamma Control)
③ 프로파일링(Profiling)
④ 컴퓨터 자동배색(Computer Color Matching)

54 전자기파장의 길이가 가장 긴 것은?

① 적색 가시광선
② 청색 가시광선
③ 적외선
④ 자외선

 자외선(380nm 이하) < 가시광선(380~780nm) < 적외선(780nm 이상)

55 표면색의 시감비교 시 관찰자에 대한 설명이 틀린 것은?

① 미묘한 색의 차이를 판단하는 관찰자의 능력을 필요로 한다.

② 관찰자가 시력보조용 안경을 사용하는 경우에는 안경렌즈가 가시 스펙트럼 영역에서 균일한 분광투과율을 가져야 한다.

③ 눈의 피로에서 오는 영향을 막기 위해서 연한 색 다음에는 바로 파스텔 색이나 보색을 보면 안 된다.

④ 관찰자가 연속해서 비교작업을 실시하면 시감판정의 성능이 현저하게 저하되기 때문에 수 분간의 휴식을 취해야 한다.

56 안료와 염료의 구분이 옳은 것은?

① 고착제를 사용하면 안료이고, 사용하지 않으면 염료이다.

② 수용성이면 안료이고, 비수용성이면 염료이다.

③ 투명도가 높으면 안료이고, 낮으면 염료이다.

④ 무기물이면 염료이고, 유기물이면 안료이다.

해설 **염료와 안료의 차이점**
일반적으로 용매에 용해된 상태로 사용하는 것을 염료(Dye), 용매에 분산시켜 입자상태로 사용하는 것을 안료(Pigment)라고 한다.
• 염료는 대부분 액체형태를 띠며 투명성이 높다. 유기용제에 녹아 섬유 물질이나 가죽 등을 염색하는 데 주로 쓰이는 색소를 말하며 표면친화력이 높아 섬유 등에 침투하여 염착시키므로 별도의 접착제가 필요하지 않는다.

• 안료는 물이나 기름 등에 녹지 않는 분말형태의 착색제를 말하며 불투명하다. 안료의 경우는 전색제의 도움에 의해 물체에 색이 도포되거나 또는 물체 중에 미세하게 분산되어 착색된다. 도료, 인쇄잉크, 건축재료, 그림물감 등에 사용된다.

57 디스플레이 모니터 해상도(Resolution)에 대한 설명이 틀린 것은?

① 화소의 색채는 C, M, Y 스펙트럼 요소들이 섞여서 만들어진다.

② 디스플레이 모니터 내에 포함되어 있는 화소의 개수를 의미한다.

③ ppi(pixels per inch)로 표기하며, 이는 1인치 내에 들어갈 수 있는 화소의 수를 의미한다.

④ 동일한 해상도에서 모니터의 크기가 작아질수록 영상은 선명해진다.

58 분광반사율의 분포가 서로 다른 두 개의 색자극이 광원의 종류와 관찰자 등의 관찰조건을 일정하게 할 때에만 같은 색으로 보이는 현상은?

① 메타머리즘

② 무조건 등색

③ 색채적응

④ 컬러 인덱스

해설 ② 무조건 등색 : 아이소머리즘(isomerism)이라고도 하며 무조건등색 분광반사율이 완전히 일치하여 어떤 조명 아래에서나 어떤 관찰자가 보더라도 같은 색으로 보이는 두 색은 아이소머리즘 관계에 있다고 말한다.
④ 컬러 인덱스 : 색료의 호환성과 통용성을 확보하기 위한 국제적인 색료 표시기준으로 공업적으로 제조·판매되고 있는 합성염료나 안료를 종속, 색상, 화학 구조에 따라 정리·분류한 데이터베이스이다.

55 ③ 56 ① 57 ① 58 ① 정답

59 컬러 프린터에서 Magenta 잉크 위에 Yellow 잉크가 찍혔을 때 만들어지는 색은?

① Red ② Green
③ Blue ④ Cyan

60 물체색의 측정 시 사용하는 표준 백색판의 기준으로 거리가 먼 것은?

① 충격, 마찰, 광조사, 온도, 습도 등의 영향을 받지 않을 것
② 균등 확산 흡수면에 가까운 확산 흡수 특성이 있고, 전면에 걸쳐 일정할 것
③ 표면이 오염된 경우에도 세척, 재연마 등의 방법으로 오염들을 제거하고 원래의 값을 재현시킬 수 있는 것
④ 분광 반사율이 거의 0.9 이상으로, 파장 380~780nm에 걸쳐 거의 일정할 것

제**4**과목 **색채지각의 이해**

61 회색의 배경색 위에 검정선의 패턴을 그리면 배경색의 회색은 어두워 보이고, 흰 선의 패턴을 그리면 배경색이 하얀색 기미를 띠어 보이는 것과 관련된 현상(대비)은?

① 동화현상 ② 병치현상
③ 계시대비 ④ 면적대비

62 백화점 디스플레이 시, 주황색 원피스를 입은 마네킹을 빨간색 배경 앞에 놓았을 때와 노란색 배경 앞에 놓았을 때 원피스 색깔이 다르게 보이는 현상은?

① 색상대비 ② 명도대비
③ 채도대비 ④ 한난대비

63 전자기파 중에서 사람의 눈에 보이는 가시광선의 범위는?

① 250~350nm
② 180~380nm
③ 380~780nm
④ 750~950nm

64 눈의 가장 바깥부분에 위치하고 있어 공기와 직접 닿는 부분은?

① 각 막 ② 수정체
③ 망 막 ④ 홍 채

65 물체의 색이 결정되는 요인이 아닌 것은?

① 물체 표면에 떨어진 빛의 흡수율에 의해서
② 물체 표면에 떨어진 빛의 반사율에 의해서
③ 물체 표면에 떨어진 빛의 굴절률에 의해서
④ 물체 표면에 떨어진 빛의 투과율에 의해서

66 고령자의 시각특성에 관한 설명이 틀린 것은?

① 암순응, 명순응의 기능이 저하된다.
② 황변화가 발생하면 청색 계열의 시인도가 저하된다.
③ 수정체의 변화로 물체가 흐릿하게 보이고 색의 식별능력이 저하된다.
④ 간상체의 개수는 증가하고 추상체의 개수는 감소한다.

67 빨간색을 계속 응시하다가 순간적으로 노란색을 보았을 때 나타나는 색은?

① 황록색 ② 노란색
③ 주황색 ④ 빨간색

 부의 잔상(음의 잔상) 효과로서 망막에 주어진 색이 밝기와 색조에 원래의 색과 반대되는 보색의 관계로 보이는 잔상으로 '시각 둔감화' 현상이 생겨난 것이다. 이러한 부의 잔상 효과를 활용한 예로는 수술복이 녹색인 점으로, 그 이유는 눈의 피로도를 최소화하기 위한 것이다.

68 다음 중 시인성이 가장 낮은 배색은?

① 5R 4/10 - 5YR 6/10
② 5Y 8/10 - 5YR 5/10
③ 5R 4/10 - 5YR 4/10
④ 5R 4/10 - 5Y 8/10

69 각각 동일한 바탕면적에 적용된 글씨를 자연광 아래에서 관찰할 경우, 명시도가 가장 높은 것은?

① 검정바탕 위의 노랑 글씨
② 노랑바탕 위의 파랑 글씨
③ 검정바탕 위의 흰색 글씨
④ 노랑바탕 위의 검정 글씨

70 빨강색광과 녹색색광의 혼합 시, 녹색색광보다 빨강색광이 강할 때 나타나는 색은?

① 노 랑 ② 주 황
③ 황 록 ④ 파 랑

71 빔 프로젝트(Beam Projector)의 혼색은 무슨 혼색인가?

① 병치혼색 ② 회전혼색
③ 감법혼색 ④ 가법혼색

72 색채의 경연감에 대한 설명으로 옳은 것은?

① 따뜻하고 차게 느껴지는 시각의 감각현상이다.
② 고채도일수록 약하게, 저채도일수록 강하게 느껴진다.
③ 난색계열은 단단하고, 한색계열은 부드럽게 느껴진다.
④ 연한 톤은 부드럽게, 진한 톤은 딱딱하게 느껴진다.

 ① 색의 경연감은 부드럽고 딱딱한 느낌으로 채도와 명도에 의해 좌우된다.
② 고채도일수록 강하게, 저채도일수록 약하게 느껴진다.
③ 난색계열은 부드럽고, 한색계열은 단단하게 느껴진다.

66 ④ 67 ① 68 ③ 69 ④ 70 ② 71 ④ 72 ④ 정답

73 채도대비에 관한 설명 중 틀린 것은?

① 채도가 낮은 색은 더욱 낮게, 채도가 높은 색은 더욱 높게 보인다.
② 모든 색은 배경색과의 관계로 인해 항상 채도대비가 일어난다.
③ 무채색 위의 유채색은 채도가 높아 보이고, 고채도 색 위의 저채도 색은 채도가 더 낮아 보인다.
④ 동일한 하늘색이라도 파란색 배경에서는 채도가 낮게 보이고, 회색의 배경에서는 채도가 높게 보인다.

74 빛이 밝아지면 명도대비가 더욱 강하게 느껴진다고 하는 시지각적 효과는?

① 애브니(Abney) 효과
② 베너리(Benery) 효과
③ 스티븐스(Stevens) 효과
④ 리프만(Liebmann) 효과

 해설
③ 스티븐스(Stevens) 효과 : 흑백의 대비에서 가장 명확히 보이는데, 백색 조명광 아래 흰색, 검정, 회색 등을 비췄을 때 조도를 단계별로 높여가며 검정과 하양의 명도대비 효과가, 낮은 조도에서보다 높은 조도에서 훨씬 높아짐을 실험을 통해 증명하였다.
① 애브니(Abney) 효과 : 색의 채도가 변하면 색상이 다르게 지각되는 현상으로 색의 채도가 낮아질수록 색상도 변해야 동일 색상으로 느낄 수 있다.
② 베너리(Benery) 효과 : 검정 십자형의 도형 안쪽과 바깥쪽에 각각 동일한 밝기의 회색 삼각형을 배치하였을 때 안쪽에 배치한 회색이 보다 밝게 보이고, 바깥쪽에 배치한 회색은 어둡게 보이며, 하양 배경 위의 삼각형은 보다 어둡게 보이는 현상이다.
④ 리프만(Liebmann) 효과 : 색상의 차이가 크더라도 명도가 비슷하면 두 색의 경계가 명확하지 않아 명시성이 떨어지는 현상이다.

75 다음 중 가장 가벼운 느낌의 색은?

① 5Y 8/6
② 5R 7/6
③ 5P 6/4
④ 5B 5/4

76 두 색을 동시에 인접시켜 놓았을 때 두 색의 색상차가 커 보이는 현상은?

① 색상대비
② 명도대비
③ 채도대비
④ 보색대비

77 눈[目, Eye]의 구조와 특성에 관한 설명이 옳은 것은?

① 빛의 전달은 각막 – 동공 – 수정체 – 유리체 – 망막의 순서로 전해진다.
② 수정체는 눈동자의 색재가 들어 있는 곳으로서 카메라의 조리개와 같은 기능을 한다.
③ 홍채는 카메라 렌즈의 역할을 하며, 모양이 변하여 초점을 맺게 하는 작용을 하며, 눈에는 굴절이 가장 많이 일어나는 곳이다.
④ 간상체는 망막의 중심와 부분에 밀집되어 존재하는 시신경 세포이며, 색채를 구별하게 한다.

 해설
② 수정체는 홍채 바로 뒤에 위치하며 양면이 불룩한 렌즈 모양으로 이 두께를 조절함으로써 광선을 굴절시켜 망막 위에 상이 맺게 하는 역할을 하며 카메라의 렌즈 역할을 한다.
③ 홍채는 각막과 수정체 사이에 위치해 외부에서 들어오는 빛의 양을 조절하는 역할을 하며 카메라의 조리개에 해당한다.
④ 간상체는 망막의 주변부에 넓게 분포해 있으면서 명암을 구별한다.

78 자외선(UV ; Ultra Violet)에 대한 설명이 아닌 것은?

① 화학작용에 의해 나타나므로 화학선이라 하기도 한다.
② 강한 열작용을 가지고 있는 것이 특징이다.
③ 형광물질에 닿으면 형광현상을 일으킨다.
④ 살균작용, 비타민 D 생성을 한다.

 ② 강한 열작용을 가지고 있는 것은 적외선의 특징이며, 이 때문에 열선이라고도 한다.
적외선 : 가시광선보다 파장이 길며 빛을 프리즘으로 분산시켜 보았을 때 적색 선의 끝보다 더 바깥쪽에 있는 전자기파를 말한다. 태양이나 어떤 물체로부터 공간으로 전달되는 복사 형태의 열은 주로 적외선에 의한 것이다.

79 잔상에 대한 설명 중 틀린 것은?

① 시신경의 흥분으로 잔상이 나타난다.
② 물체색의 잔상은 대부분 보색잔상으로 나타난다.
③ 심리보색의 반대색은 잔상의 효과가 뚜렷이 나타난다.
④ 양성잔상을 이용하여 수술실의 색채계획을 한다.

80 시점을 한 곳으로 집중시키려는 색채지각 과정에서 일어나는 현상이다. 순간적으로 일어나며 계속하여 한 곳을 보게 되면 눈의 피로도가 발생하여 그 효과가 적어지는 색채심리효과(대비)는?

① 계시대비　② 계속대비
③ 동시대비　④ 동화효과

제 5 과목　색채체계의 이해

81 먼셀 색체계의 채도에 관한 설명 중 틀린 것은?

① 색의 맑고 탁한 정도를 나타낸다.
② 최고의 채도단계는 색상에 따라 다르다.
③ 색입체에서 세로축이 채도에 해당된다.
④ 먼셀기호로 표기할 때 맨 뒤에 위치한다.

 ③ 색입체는 세로축에는 명도, 원주상에는 색상을, 무채색의 중심축으로부터 바깥 단계로 채도축을 설정하였다.

82 색채조화의 공통된 원리로서 가장 가까운 색채끼리의 배색으로 친근감과 조화를 느끼게 하는 조화원리는?

① 동류의 원리　② 질서의 원리
③ 명료성의 원리　④ 대비의 원리

83 DIN 색체계에 대한 설명 중 옳은 것은?

① 색상을 주파장으로 정의하고 10색상으로 분할한 것이 먼셀 색체계와 유사하다.
② 등색상면은 백색점을 정점으로 하는 부채형으로, 한 변은 흑색에 가까운 무채색이고, 다른 끝색은 순색이 된다.
③ 2 : 6 : 1은 T=2, S=6, D=1로 표시 가능하고, 저채도의 빨간색이다.

④ 어두운 정도를 유채색과 연계시키기 위해 유채색만큼의 같은 색도를 갖는 적정색들의 분광반사율 대신 시감반사율이 채택되었다.

해설 DIN(Deutsches Insititue fur Nomung) 색체계
• 1955년 독일공업규격위원회에서 채택된 표색계로 오스트발트 색체계를 기본으로 하여 실용화에 주안점을 두고 개발된 색표계
• 색의 3속성의 변수가 뚜렷하고 오스트발트의 24색상을 기준, 색상은 등채도 S=6 및 등암도 D=1에 놓고 황색에서부터 순환되는 24색상
• 백색이 D=0이므로 바닥면이 대곡률 도립원추형의 색입체
• 색상은 24색상, 채도는 0~15까지로 16단계(0은 무채색), 명도는 0~10까지로 11단계(10은 검정)
• 표기 방법은 색상 : 포화도 : 암도 = T : S : D

84 비렌의 색채조화 중 대부분 깨끗하고 신선하게 보이며 부조화를 찾기는 힘든 조합은?

① Tint – Tone – Shade
② Color – Tint – White
③ Color – Shade – Black
④ White – Gray – Black

85 색채기호 중 채도를 표현하는 것은?

① 먼셀 색체계 : Value
② CIELCH 색체계 : C*
③ CIELAB 색체계 : L*
④ CIEXYZ 색체계 : Y

86 색의 물리적인 혼합을 회전 혼색판으로 실험, 규명하여 색채측정기의 아버지라고 불리는 사람은?

① 뉴 턴
② 오스트발트
③ 맥스웰
④ 해리스

해설 맥스웰(Maxwell)은 빛의 전자파설을 제창하였고, 색자극인 원자극의 값들을 삼자극치라 하여 'RGB 표색계'를 만들었다.

87 먼셀(Munsell) 3속성에 의한 표시기호인 7.5G 8/6에 가장 적합한 관용색명은?

① 올리브그린(Olive Green)
② 쑥색(Artemisia)
③ 풀색(Grass Green)
④ 옥색(Jade)

88 오스트발트 색체계에 대한 설명 중 틀린 것은?

① 색의 3속성에 따른 지각적인 등보성을 가진 체계적인 배열이다.
② 헤링의 4원색설을 기본으로 하였기 때문에 원주의 4등분이 서로 보색관계가 되도록 하였다.
③ 색량의 대소에 의하여, 즉 혼합하는 색량의 비율에 의하여 만들어진 체계이다.
④ 백색량, 흑색량, 순색량의 합을 100%로 하였기 때문에 등색상면뿐만 아니라 어떠한 색이라도 혼합량의 합은 항상 일정하다.

해설 ① 먼셀 색체계에 대한 설명이다.

먼셀 색체계

1905년 미국 화가 먼셀(Albert H. Munsell)에 의해 고안된 합리적인 표색 방법으로 국제적으로 널리 사용되고 있는 표색계이다. 색의 3속성인 색상(Hue), 명도(Value), 채도(Chroma)로 색을 기술하고, 빨강, 노랑, 초록, 파랑, 보라의 다섯 가지 색이 기본색이 되며 혼색할 경우 감법혼색의 원리가 적용된다.

89 먼셀 색체계에서 색상을 100으로 나눈 이유와 그 설명으로 옳은 것은?

① 반사율 : 기계적 측정의 값으로 사람의 시감과는 다르다.

② 표준시료 : 색종이나 색지 등의 각 업종에 적합한 표준시료로 만든 색 견본이다.

③ 뉘앙스 : 색상, 명도, 채도의 변화를 뉘앙스라 하고 100으로 나누었다.

④ 최소식별 한계치 : 인간이 눈으로 색을 구별할 수 있는 최소거리이다.

90 디자인 원리 중 일정한 리듬감을 표현하기에 가장 적합한 배색기법은?

① 테마컬러를 이용한 악센트 배색

② 점증적으로 변하는 그러데이션 배색

③ 주조색, 보조색, 강조색의 면적 분할에 따른 배색

④ 중명도, 중채도를 이용한 토널 배색

91 밝은 베이지 블라우스와 어두운 브라운 바지를 입은 경우는 어떤 배색이라고 볼 수 있는가?

① 반대 색상 배색

② 톤온톤 배색

③ 톤인톤 배색

④ 세퍼레이션 배색

해설 ② 톤온톤 배색 : 동일 색상에서 톤의 명도차를 비교적 크게 둔 배색

92 먼셀 색체계의 설명으로 틀린 것은?

① 무채색은 뉴트럴(Neutral)의 약호 N을 부가하여 N4.5와 같이 표기한다.

② 먼셀 색표계는 현재 한국색채연구소, 미국의 Macbeth, 일본색채연구소의 색도감으로 사용하고 있으며, 전 세계적으로 가장 널리 쓰이는 혼색계 체계이다.

③ 먼셀 색입체의 특징은 색상, 명도, 채도를 시각적으로 고른 단계가 이루어지도록 한 것이다.

④ 채도가 높은 안료가 개발될 때마다 나뭇가지처럼 채도의 축을 늘여가면 좋다고 하여 먼셀의 색입체를 컬러트리(Color Tree)라고 불렀다.

93 ISCC-NIST의 톤 약호 중 틀린 것은?

① vd = very dark

② m = moderate

③ pl = pale

④ l = light

해설 ③ p = pale

94 그림의 W-C상의 사선상이 의미하는 것은?

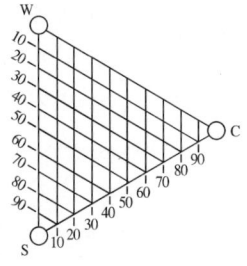

① 동일 하얀색도
② 동일 검은색도
③ 동일 유채색도
④ 동일 명도

95 CIE LAB 색공간에서 밝기를 나타내는 L값과 같은 의미를 지니고 있는 CIE XYZ 색공간에서의 값은?

① X
② Y
③ Z
④ X+Y+Z

96 국제조명위원회와 관련이 없는 색체계는?

① Yxy 색체계
② XYZ 색체계
③ P.C.C.S 색체계
④ L*u*v* 색체계

해설 ③ 일본색채연구소가 색채조화 교육용으로 사용한 색체계이다.
P.C.C.S 색체계
P.C.C.S의 색상은 4가지 기본색(빨강, 노랑, 초록, 파랑)으로 놓고 서로 반대쪽에 위치시켜 2등분하여 8색을 만든다. 그리고 4색을 추가하여 12색을 만든 후 다시 2개로 분할하여 24색을 만든다.

97 타일의 배색에서 볼 수 있는 배색효과는?

① 분리효과의 배색
② 강조효과의 배색
③ 반복효과의 배색
④ 연속효과의 배색

98 관용색명과 계통색명의 설명으로 옳은 것은?

① 계통색명은 예부터 전해 내려오거나 동물, 식물, 광물, 자연현상, 지명, 인명 등에서 유래한 것을 정리한 것이다.
② 계통색명은 색상을 나타내는 기본색 이름, 톤의 수식어, 그리고 무채색 수식어를 조합하여 나타낸다.
③ 관용색명에는 계통색명의 수식어 사용이 금지되어 있다.
④ 관용색명은 색의 3속성에 따라 분류, 표현한 것으로 익히는데 시간이 걸리나, 색명의 관계와 위치까지 이해하기에 편리하다.

99 혼색계에 대한 설명으로 옳은 것은?

① 색편 사이의 간격이 넓어 정밀한 색 좌표를 구하기가 어렵다.

② 관측하는 사람에 따라 주관적으로 색좌표를 정할 수 있다.

③ 색좌표의 활용기술과 해독기술 등이 필요하다.

④ 색표계의 색역을 벗어나는 샘플이 존재할 수 있다.

100 NCS(Natural Color System) 색체계에 대한 설명으로 옳은 것은?

① 영·헬름홀츠의 색각이론에 바탕을 두고 색채사용법과 전달방법을 발전시켰다.

② NCS의 척도체계는 복잡한 표시체계를 가지고 있어 색의 기호를 통해 색의 느낌을 잘 전달할 수 없는 단점을 가지고 있다.

③ 흰색, 검정, 노랑, 빨강, 파랑, 녹색의 6색을 기본색으로 한다.

④ 미국, 일본 등의 국가표준색을 제정하는데 기여한 색체계이다.

 ① 오스트발트 색체계와 기초 이론은 같으나 NCS는 안료, 도료의 혼합을 기반으로 한다.

② NCS는 보편적인 자연색을 기본으로 인간이 어떻게 색채를 보느냐에 기초한 색체계로서 사람들이 지각하는 상대적인 퍼센트인 색상과 뉘앙스(Nuance)로 색상에 대한 정보를 전달하기 때문에 이해가 쉽고 컬러 커뮤니케이션을 원활하게 해 준다.

④ 노르웨이, 스페인, 스웨덴의 표준색을 제정하는 데 기여했고 영국 런던의 지하철 노선에 NCS 색상이 적용되는 등 유럽을 비롯한 전 세계에서 사용된다.

2017년

제 **2** 회

PART 2 기출(복원)문제

컬러리스트산업기사
기출문제

제 **1** 과목 **색채심리**

01 색채경험에 대한 설명 중 틀린 것은?

① 색채경험은 주위 환경에 따라 다르게 지각된다.

② 색채경험은 문화적 배경의 영향을 받는다.

③ 색채경험은 객관적 현상으로 지역별 차이가 있다.

④ 지역과 풍토는 색채경험에 영향을 끼친다.

> **해설** ③ 색채경험은 대뇌에서 일어나는 주관적 경험이다.

02 다음 중 각 문화권별로 서로 다른 상징으로 인식되는 색채선호의 예가 나머지 셋과 다른 하나는?

① 서양의 흰색 웨딩드레스 – 한국의 소복

② 중국의 붉은 명절 장식 – 서양의 붉은 십자가

③ 태국의 황금사원 – 중국 황제의 금색 복식

④ 미국의 청바지 – 성화 속 성모마리아의 청색 망토

03 색채조절에 있어서 심리효과에 대한 설명 중 틀린 것은?

① 색채의 감정적인 효과에 의해 한색계로 도색을 하면 심리적으로 시원하게 느껴진다.

② 큰 기계부위의 아랫부분은 어두운 색으로 하고, 윗부분은 밝은색으로 해야 안정감이 있다.

③ 눈에 띄어야 할 부분은 한색으로 하여 안전을 도모한다.

④ 고채도의 색은 화사하고, 저채도의 색은 수수하므로, 이를 적절하게 이용한다.

> **해설** ③ 눈에 띄어야 할 부분은 난색으로 하여 안전을 도모한다.

04 색채 기호조사분석에 대한 설명으로 틀린 것은?

① 소비자의 생활에서 일관된 기호 이미지를 찾는다.

② 소비자가 지향하는 라이프스타일을 추출한다.

③ 소비자가 선호하는 이미지를 유형별로 분류한다.

④ 소비자의 생활지역에 대한 객관적인 자료를 수집한다.

정답 1 ③ 2 ③ 3 ③ 4 ④

안심Touch

05 회사 간의 경쟁으로 인해 가격, 광고, 유치경쟁이 치열하게 일어나는 제품 수명주기단계는?

① 도입기 ② 성장기
③ 성숙기 ④ 쇠퇴기

 ③ 성숙기 : 수요가 포화상태에 이르는 시기로 이익이 감소되고, 매출의 성장세가 정점에 이르는 시기이다. 반복수요가 늘며, 제품의 리포지셔닝과 브랜드 차별화전략이 필요하다.
① 도입기 : 신제품시장에 등장하며 이익은 낮고 유통경비와 광고 판촉비는 높이는 시기이다.
② 성장기 : 수요가 점차 늘어남에 따라 이윤이 급격히 상승되고 경쟁회사의 유사제품이 나오는 시기로써 시장점유율을 극대화한다.
④ 쇠퇴기 : 소비시장의 급격한 감소와 대체상품의 출현 등 제품시장이 사라지는 시기로써 신상품 개발전략이 필요하다.

06 부정적 연상으로 절망, 악마, 반항의 의미를 가지고 있으나, 현대의 산업제품에는 세련된 색의 대표로 많이 활용되는 것은?

① 빨 강 ② 회 색
③ 보 라 ④ 검 정

07 교통표지, 안전색채 등 국제적으로 공통적인 의미를 갖는 색채의 심리적 작용은?

① 감 각 ② 연 상
③ 상 징 ④ 착 시

08 제품/사회 · 문화 등 정보로서의 색채 연상에 대한 사용방법으로 볼 수 없는 것은?

① 두 종류의 차 포장상자에 녹차는 초록색 포장지를, 대추차는 빨간색 포장지를 사용하여 포장하였다.
② 지하철 1호선은 빨간색, 2호선은 초록색으로 표시하였다.
③ 선물을 빨간색 포장지와 분홍색 리본테이프로 포장하였다.
④ 더운 물은 빨간색 손잡이를, 차가운 물은 파란색 손잡이를 설치하였다.

09 색채 마케팅에 관련된 설명 중 옳은 것은?

① 색채를 이용하여 소비자의 심리를 읽고 표현하는 분야로 인구통계학적 자료와 경제적 환경변화로 인한 영향을 많이 받는다.
② 경기가 둔화되면 다양한 색상과 톤의 색채를 띤 제품을 선호하는 경향이 있다.
③ 기업의 색채 마케팅 전략은 소비자 계층에 대한 정확한 파악 시 직관적이고 경험주의적 성향을 중요시한다.
④ 색채 마케팅의 궁극적 목표는 다양한 색채를 이용한 제품의 차별화를 추구함에 있다.

 ② 경기가 둔화되면 싫증이 나지 않는 경제적인 색채가 선호되는 경향이 있다.
④ 색채 마케팅의 궁극적 목표는 제품 판매의 극대화로 우리의 감성을 자극하는 중요한 수단이다.
색채 마케팅 : 색채의 의미와 상징을 제품이나 회사의 CIP에 맞추어 효과적으로 고객의 욕구를 충족시키면서도 고객의 감성을 리드해 나갈 수 있도록 전략을 수립하는 것이다.

5 ③ 6 ④ 7 ③ 8 ③ 9 ① 정답

10 다음 () 안에 들어갈 알맞은 단어는?

> 서구문화권의 영향을 받은 대부분의 국가에서 성인의 절반 이상이 ()을 가장 많이 선호하는 색으로 꼽고 있다. 이와 같은 세계공통의 선호 특성 때문에 ()의 민주화라는 말까지 만들어졌다.

① 녹 색 ② 황 색
③ 청 색 ④ 백 색

11 색채연상 중 제품정보로서의 색을 사용한 예로 옳은 것은?

① 밀크 초콜릿의 포장지를 하양과 초콜릿색으로 구성하였다.
② 녹색은 구급장비, 상비약의 상징에 사용된다.
③ 노란색은 장애물에 대한 경고를 나타낸다.
④ 시원한 청량음료에 난색계열의 색채를 사용하였다.

12 "같은 길이의 두 수직, 수평선이 교차하는 사각형은 물질성, 중력 그리고 날카로움의 한계를 상징한다"라고 색채와 모양 간의 조화로운 관계를 언급한 사람은?

① 칸딘스키 ② 파버 비렌
③ 요하네스 이텐 ④ 카스텔

해설 ▷ 요하네스 이텐은 수직과 수평선의 특성이 있는 모든 모양은 사각형과 관련 있다고 주장하며 색채와 모양을 중요시하였다.

13 색채연상에 대한 설명으로 틀린 것은?

① 심리적 활동의 영향으로 어떤 현상이나 이미지가 나타나는 것을 말한다.
② 개인적인 경험, 기억, 사상, 의견 등이 투영된다.
③ 유채색은 연상이 강하게 나타난다.
④ 빨강, 파랑, 노랑 등 원색과 선명한 톤일수록 연상언어가 적다.

14 색채의 추상적 자유연상법 가운데 연관관계가 가장 적합하지 않은 것은?

① 빨강 – 광명, 활발, 명쾌
② 하양 – 청결, 소박, 신성
③ 파랑 – 명상, 냉정, 심원
④ 보라 – 신비, 우아, 예술

해설 ① 빨강 : 정열, 활력, 분노

15 능률을 높일 수 있는 사무실 벽의 색채로 가장 적합한 것은?

① 하 양 ② 연녹색
③ 노란색 ④ 회 색

16 색채선호 원리에 대한 설명으로 틀린 것은?

① 색의 선호도는 피부색과 눈동자와 연관성이 없다.
② 색의 선호도는 태양광의 양에 따라 다른 양상을 보인다.
③ 색의 선호도는 교양과 소득에 따라 다르며, 연령에 따라서도 변화한다.

④ 색의 선호도는 성별, 민족, 지역에 따라 다르다.

17 선호색채를 구분하는 변인을 설명한 것 중 잘못된 것은?

① 동일한 제품이라 할지라도 남성과 여성의 선호경향은 다를 수 있다.

② 제품의 특성에 따라 선호되는 색채는 일반적으로 고정되어 있어 새로운 재료의 개발이나 유행이 제품의 특성에 영향을 미치지 않는다.

③ 동양과 아프리카 등지에서는 서양식의 일반색채원리가 적용되지 않는 경우가 있다.

④ 성별의 차이는 색상의 선호도에 영향을 미친다.

18 색채치료와 관련이 없는 것은?

① 괴테의 색채 심리 이론

② 그리스 헤로도토스의 태양광선치료법

③ 아우렐리우스 켈수스의 컬러 밴드법

④ 뉴턴의 색채론

19 색채의 3속성과 심리효과가 틀린 것은?

① 색채의 한난감은 주로 색상에 의존한다.

② 색채의 경중감은 주로 명도에 의존한다.

③ 어둡고 채도가 낮은 색채는 강하고 딱딱해 보인다.

④ 난색은 촉촉한, 한색은 건조한 느낌을 준다.

해설 ④ 난색(빨강, 주황 등)은 건조한, 한색(파랑, 청록 등)은 촉촉한 느낌을 준다.

색과 촉각
- 점착감 : 짙은 중성색인 올리브 계통
- 거친 느낌 : 회색 기미, 진한 색
- 광택감 : 높은 명도와 채도 → 광택이 있으면 차갑고, 없으면 따뜻하게 느낀다.

20 유행색의 속성에 대한 설명으로 옳은 것은?

① 일정 계절이나 기간 동안 특별히 많은 사람들이 선호하여 사용하는 색

② 특정한 사회적, 경제적인 사건에 많은 영향을 받지 않는 색

③ 일정 기간만 나타나고 주기를 갖지 않는 색

④ 패션, 자동차, 인테리어 분야에 동일하게 모두 적용되는 색

제2과목 색채디자인

21 색채계획은 규모와 장소에 따라 내용이 달라지기도 하나 변함없이 필요로 하는 4가지 조건이 있다. 이 조건과 거리가 먼 것은?

① 개성 표현 ② 유행 표현

③ 정보 제공 ④ 감성 자극

해설 색채계획은 다양한 색상들을 보다 조화롭게 사용하여 개성을 표출하고, 감성을 자극하며 정보를 제공하고 안전성을 생각하여야 한다.

22 다음 중 디자인(Design)의 개념과 거리가 먼 것은?

① 디자인 분야에는 시각디자인, 산업디자인, 의상디자인, 환경디자인 등 매우 다양한 분야가 있다.

② 사물의 재료나 구조, 기능은 물론 아름다움이나 조화를 고려하여 사물의 형태, 형식들을 한데 묶어내는 종합적 계획 설계를 한다.

③ 미술은 작가 중심이라고 한다면 디자인은 사용자, 소비자 중심이라고 말할 수 있다.

④ 디자인은 반드시 경제성을 배제할 수 없기에 경제적 여유로움이 없으면 그만큼 디자인의 혜택을 누릴 수 없다.

23 사물, 행동, 과정, 개념 등을 나타내는 상징적 그림으로 오늘날 국제적인 스포츠 행사나 공항, 역에서 문자를 대신하는 그래픽 심벌은?

① CI(Corporate Identity)

② 픽토그램(Pictogram)

③ 시그니처(Signature)

④ BI(Brand Identity)

24 디자인의 분류 중 인간생활을 둘러싸고 있는 복합적인 환경을 보다 정돈되고, 쾌적하게 창출해 나가는 디자인은?

① 인테리어 　　② 환경디자인

③ 시각디자인 　④ 건축디자인

25 다음 중 제품수명 주기가 가장 짧은 품목은?

① 자동차 　　② 셔 츠

③ 볼 펜 　　④ 냉장고

26 디자인 사조와 특징이 옳게 연결된 것은?

① 큐비즘 – 세잔이 주도한 순수 사실주의를 말함

② 아르누보 – 1925년 파리박람회에서 유래된 것으로 기하학적인 문약이 특색

③ 바우하우스 – 1919년 월터 그로피우스에 의해 설립된 조형학교

④ 독일공작연맹 – 윌리엄 모리스와 반 데벨데의 주도로 결성된 조형그룹

해설

① 큐비즘 : 피카소와 브라크에 의하여 창시된 20세기의 가장 중요한 예술운동의 하나로 세잔의 예술에서 큰 영감을 얻어 대상의 존재성을 기본적인 형태와 양에 의해 포착하려고 하였다. 사물의 존재를 재창조, 독창적인 반자연주의적 형상으로 추상과 재현 사이의 이미지를 창출하였다.

② 아르누보 : 1890~1910년까지의 장식미술 및 조형예술의 지배적인 예술양식을 지칭하며 새로운 예술을 의미한다.

④ 독일공작연맹 : 헤르만 무테지우스를 중심으로 결성된 예술가, 건축가, 산업가를 포함한 디자인 진흥단체이다.

27 색채계획과 색채조절의 효과로 공통점이 아닌 것은?

① 작업능률을 향상시킨다.

② 피로도를 경감시킨다.

③ 예술성이 극대화된다.

④ 유지관리 비용이 절감된다.

28 디자인의 역할 중에서 커뮤니케이션이 중심이 되고, 심벌과 기호를 통해 정보를 전달하는 분야는?

① 제품디자인　② 시각디자인
③ 평면디자인　④ 환경디자인

 시각디자인의 기능
• 기록적 기능 : 신문광고, 영화, 인터넷
• 설득적 기능 : 포스터, 신문광고, 디스플레이
• 지시적 기능 : 신호, 활자, 문자, 지도, 타이포그래피
• 상징적 기능 : 심벌, 일러스트레이션, 패턴

29 다음 중 디자인 과정(Design Process)을 적절하게 나열한 것은?

① 계획 – 조사분석 – 전개 – 결정
② 조사분석 – 계획 – 전개 – 결정
③ 계획 – 전개 – 조사분석 – 결정
④ 조사분석 – 전개 – 계획 – 결정

30 형태와 기능의 관계에 대해 "형태는 기능을 따른다"라고 말한 사람은?

① 월터 그로피우스
② 루이스 설리번
③ 필립 존슨
④ 프랑크 라이트

해설 ① 월터 그로피우스 : 독일의 건축가이자 디자이너로 제1차 세계대전과 제2차 세계대전 사이 유럽 예술의 흐름을 이끈 바우하우스 운동의 창시자이다.
③ 필립 존슨 : 20세기를 대표하는 건축가이다. 현대 미국공업의 기술을 바탕으로 건축형태에 역사양식의 면모를 반영시켰으며, 특히 고전주의적인 엄격성을 설계의 기조로 근대적인 전통주의의 일면을 보여주었다.

④ 프랑크 라이트 : 미국의 건축가로 합리적인 평면 계획, 수평선을 강조하는 안정감에 찬 단순한 형태를 실현하였고, 근대 건축 운동의 지도자 중 한 사람이다.

31 색채계획의 역할 중 가장 거리가 먼 것은?

① 심리적 안정감 부여
② 효과적인 차별화
③ 제품 이미지 상승효과
④ 제품의 가격 조정

32 제품의 색채를 통일시켜 대량생산하는 것과 가장 관계가 깊은 디자인 조건은?

① 심미성　　② 경제성
③ 독창성　　④ 합목적성

33 디자인 프로세스의 대표적인 3단계에 속하지 않는 것은?

① 디자인 문제에 대한 이해단계 : 목표와 제한점·요구사항 파악, 문제 요소 간 상호 관련 분석 등
② 해결안의 종합단계 : 상상력, 창조 기법, 해결안, 디자인안 제시
③ 해결안의 평가단계 : 아이디어의 확증, 의사결정의 실천, 해결안의 이행·발전·결정
④ 마케팅 전략 수립단계 : 소비자 행동요인 파악, 소비시장 분석, 세분화, 시장선정

34 대상을 연속적으로 전개시켜 이미지를 만드는 디자인 조형원리는?

① 비 례　　② 균 형
③ 리 듬　　④ 구 도

 리듬은 일반적으로 규칙적인 요소들의 반복으로 나타나는 통제된 운동감이다.
패션디자인의 원리 : 비율, 리듬, 균형, 조화, 통일, 강조, 경제

35 디자인(Design)의 어원으로 거리가 먼 것은?

① 데셍(Dessein)
② 디스크라이브(Describe)
③ 디세뇨(Disegno)
④ 데지그나레(Designare)

36 빅터 파파넥(Victor Paparnek)이 말한 '복합기능(Function Complex)'이란 디자인 목적 중 "특수목적을 달성하기 위한 자연과 사회의 변천작용에 대한 계획적이고 의도적인 이용"에 해당하는 기능적 용어는?

① 미학(Aesthetics)
② 텔레시스(Telesis)
③ 연상(Association)
④ 용도(Use)

37 유사, 대비, 균일, 강화와 관련 있는 디자인의 조형원리는?

① 통 일　　② 조 화
③ 균 형　　④ 리 듬

38 바우하우스에 대한 설명으로 틀린 것은?

① 바이마르의 바우하우스 기초조형교육의 중심적인 인물은 이텐(Itten, Johannes)이다.
② 다품종 소량생산과 단순하고 합리적인 양식 등 디자인의 근대화를 추구한다.
③ 예술창작과 공학기술의 통합을 주장한 새로운 교육기관이며, 연구소이다.
④ 현대건축, 회화, 조각, 디자인 운동에 영향을 주었다.

39 제1차 세계대전을 전후로 러시아에서 일어난 조형운동으로서 산업주의와 집단주의에 입각한 사회성을 추구하였으며, 입체파나 미래파의 기계적 개념과 추상적 조형을 주요 원리로 삼아 일어난 조형운동은?

① 구성주의　　② 구조주의
③ 미래주의　　④ 기능주의

40 색채계획의 과정에서 현장·측색조사는 어느 단계에서 요구되는가?

① 조사기획 단계
② 색채계획 단계
③ 색채관리 단계
④ 색채디자인 단계

해설 **색채계획**
• 정의 : 소비자의 선호를 파악하여 환경적 요인을 분석하고 디자인하는 모든 과정이다.
• 목적 : 질서를 부여하고, 공간의 용도를 쉽게 파악할 수 있도록 해 주며, 이미지를 보다 향상시킨다.

제3과목 색채관리

41 육안검색과 측색기 측정에 대한 설명으로 틀린 것은?

① 육안검색 시 감성적인 판단이 이루어질 수 있다.
② 측색기는 동일 샘플에 대해 거의 일정한 측색값을 낸다.
③ 육안검색은 관찰자의 차이가 없다.
④ 필터식 색채계와 분광계의 측색값은 서로 다를 수 있다.

42 관측자의 색채 적응조건이나 조명, 배경색의 영향에 따라 변화하는 색이 보이는 결과를 무엇이라고 하는가?

① ICM File 현상
② 색영역 매핑현상
③ 디바이스의 특성화
④ 컬러 어퍼어런스

43 다음 중 측색 결과로 얻게 되는 데이터에 대한 설명으로 틀린 것은?

① CIEXYZ : CIE 삼자극치
② CIEYxy : CIE 1931 색좌표 x, y와 시감반사율 Y

③ CIE1976 L*a*b* : 균등색공간에서 표현되는 측색 데이터
④ CIE L*C*h* : L*은 명도, C*는 채도, h*는 파장

44 디지털 CMS에서 프로파일을 이용하여 컬러를 관리할 때 틀린 설명은?

① RGB 컬러 이미지를 프린터 프로파일로 변환하면 원고의 RGB 색 데이터가 변환되어 출력된다.
② RGB 이미지에 CMYK 프로파일을 대입할 수 없다.
③ RGB, CMYK, L*a*b* 이미지들은 상호 간 어떤 모드로도 변환 가능하다.
④ 입력프로파일은 출력프로파일과 동일하게 적용된다.

45 시감도와 눈의 순응과 관련한 용어의 설명이 틀린 것은?

① 간상체 : 망막의 시세포의 일종으로, 주로 어두운 곳에서 활성화되고, 명암감각에만 관계되는 것
② 추상체 : 망막의 시세포의 일종으로 밝은 곳에서 활성화되고, 색각 및 시력에 관계되는 것
③ 명소시 : 명순응 상태에서 시각계가 시야의 색에 적응하는 과정 및 상태
④ 박명시 : 명소시와 암소시의 중간 밝기에서 추상체와 간상체 양쪽이 활성화되고 있는 시각의 상태

46 다음 중 산업현장에서의 색차평가를 바탕으로 인지적인 색의 명도, 채도, 색상 의존성과 색상과 채도의 상호간섭을 통한 색상 의존도를 평가하여 발전시킨 색차식은?

① $\triangle E^*_{ab}$ ② $\triangle E^*_{uv}$
③ $\triangle E^*_{00}$ ④ $\triangle E^*_{AN}$

47 분광반사율이 다르지만 같은 색자극을 일으키는 현상은?

① 아이소머리즘(Isomerism)
② 메타머리즘(Metamerism)
③ 컬러 어피어런스(Color Appearance)
④ 푸르킨예 현상(Purkinje Phenomenon)

해설 분광반사율이 다른 두 가지 물체가 특정광원 아래서 같은 색으로 보이는 것을 메타머리즘(Metamerism, 조건등색)이라고 말한다.

48 반사물체의 측정방법 중 정반사 성분이 완벽히 제거되는 배치는?

① 확산/확산 배열(d : d)
② 확산 : 0° 배열(d : 0)
③ 45° 환상/수직(45a : 0)
④ 수직/45°(0 : 45x)

해설 조명 및 수광의 기하학적 조건
조명과 수광방식은 조명각도, 수광 건(빛, 눈)으로 표기하며 많이 사용되는 4가지 규격은 다음과 같다.
• 0/45 : 0°(직각) 조명/45° 방향에서 관찰
• 45/0 : 45° 조명/수직방향 관찰
• 0/D : 수직방향 조명/확산 빛 모아서 관찰
• D/0 : 확산조명/수직방향 관찰

49 최초의 합성염료로서 아닐린 설페이트를 산화시켜서 얻어내며, 보라색 염료로 쓰이는 것은?

① 산화철 ② 모베인(모브)
③ 산화망가니즈 ④ 옥소크로뮴

50 다음의 컬러 인덱스 구조에 대한 설명으로 옳은 것은?

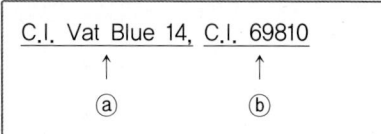

① ⓐ : 색료 사용 용도에 따른 분류
 ⓑ : 화학적인 구조가 주어지는 물질번호
② ⓐ : 색료 사용 용도에 따른 분류
 ⓑ : 제조사 등록번호
③ ⓐ : 색역에 따른 분류
 ⓑ : 판매업체 분류번호
④ ⓐ : 착색의 견뢰성에 따른 분류
 ⓑ : 광원에서의 색채 현시 분류번호

51 연색지수에 대한 설명으로 틀린 것은?

① 연색지수는 기준광과 시험광원을 비교하여 색온도를 재현하는 정도를 나타내는 지수이다.
② 연색지수를 구하기 위해 사용되는 사험색은 스펙트럼 반사율을 아는 물체색이다.

③ 연색지수 100은 시험광원이 기준광 하에서 동일한 물체색을 재현하는 것을 의미한다.

④ 광원의 연색성을 나타내는 것을 목적으로 한 지수이다.

해설 ① 연색지수는 색온도가 광원의 색을 나타내는 데 비해 연색지수는 시험광원이 얼마나 기준광과 비슷하게 조사되는가를 나타내는 지수이다. 각 광원의 연색지수 Ra는 정해진 샘플 8색에 대하여 측정하여 표시된다.

연색성 등급

등 급	연색지수
1A	90~100
1B	80~89
2A	70~79
2B	60~69
3	40~59

52 아날로그 이미지를 디지털 파일로 변환시켜 주는 장비는?

① 포스트스크립트
② 모션캡처
③ 라이트 펜
④ 스캐너

53 육안 조색 시 광원을 가장 중요시해야 하는 이유는?

① 동화효과 ② 연색성
③ 색순응 ④ 메타머리즘

해설 메타머리즘(Metamerism, 조건등색)
분광반사율이 서로 다른 두 개의 물체를 어떤 특정한 빛으로 조명하였을 때 같은 색으로 보이는 현상이다.

54 인간의 색채식별력을 감안하여 가장 많은 컬러를 재현할 수 있는 비트 체계는?

① 24비트
② 32비트
③ 채널당 8비트
④ 채널당 16비트

55 안료입자의 크기에 대한 설명으로 틀린 것은?

① 안료입자의 크기에 따라 굴절률이 변한다.
② 안료입자의 크기가 클수록 전체 표면적이 작아지는 반면 빛은 더 잘 반사한다.
③ 안료입자의 크기는 도료의 점도에 영향을 미친다.
④ 안료입자의 크기는 도료의 불투명도에 영향을 미친다.

 ② 안료입자의 크기가 작을수록 빛을 반사하는 표면적이 커져 발색이 잘된다.

56 컬러 프린터 잉크로 사용하는 기본 원색들은?

① Red, Green, Blue
② Cyan, Magenta, Yellow
③ Red, Yellow, Blue
④ Cyan, Magenta, Red

57 다음에서 설명하는 특징을 가진 도료는?

> • 주성분은 우루시올이며, 산화효소 라카제를 함유하고 있다.
> • 용제가 적게 들고, 우아하고 깊이 있는 광택성을 가지는 도막을 형성한다.

① 천연수지 도료 – 캐슈계 도료
② 수성도료 – 아교
③ 천연수지도료 – 옻
④ 기타 도료 – 주정도료

58 컴퓨터 장치를 이용해서 정밀측색하여 자동으로 구성된 컬러런트를 정밀한 비율로 자동조절 공급함으로서, 색을 자동화하여 조색하는 시스템을 무엇이라 하는가?

① CRT
② CCD
③ CIE
④ CCM

 CCM(Computer Color Matching System) : 컴퓨터배색 장치란 각 색료들의 분광학적인 특성을 분석하여 입력하고 발색을 원하는 색채샘플의 분광반사율을 입력하면, 그 색채에 대한 처방을 자동으로 산출하는 시스템을 말한다. 이렇게 함으로써 광원이 바뀌어도 무조건등색(Isomeric Matching)을 할 수 있게 된다.

59 컬러런트(Colorant) 선택 시 고려되어야 할 조건과 가장 거리가 먼 것은?

① 착색비용
② 다양한 광원에서 색채현시에 대한 고려
③ 착색의 견뢰성
④ 기준광원 설정

60 KS A 0062에 의한 색체계와 관련된 것은?

① HV/C
② L*a*b*
③ DIN
④ PCCS

제 **4** 과목 **색채지각의 이해**

61 색채의 감정효과에 대한 설명으로 틀린 것은?

① 색의 중량감은 색상에 따라 가장 크게 좌우된다.
② 작업능률과 관계있는 것은 색채조절로, 색의 여러 가지 감정효과 등이 연관되어 있다.
③ 녹색, 보라색은 따뜻함이나 차가움을 느끼지 않는 중성색이다.
④ 채도가 낮은 색은 부드러운 느낌을 준다.

 색의 3속성 중에서 명도가 중량감에 가장 큰 영향을 미치며 명도가 높을수록 가벼워 보이며, 명도가 낮을수록 무거워 보인다.

62 영·헬름홀츠의 색각이론에 관한 설명 중 옳은 것은?

① 흰색, 검정, 노랑, 파랑, 빨강, 녹색의 반대되는 3대 반응과정을 일으키는 수용기가 존재한다는 이론이다.
② 빨강, 노랑, 녹색, 파랑의 4색을 포함하기 때문에 4원색설이라고 한다.
③ 흰색, 회색, 검정 또는 흰색, 노랑, 검정을 근원적인 색으로 한다.

④ 빨강, 녹색, 파랑을 느끼는 색각세포의 혼합으로 모든 색을 감지할 수 있다는 3원색설이다.

 영 · 헬름홀츠의 삼원색설
영국의 영(Young)과 독일의 헬름홀츠(Helmholtz)가 주장한 가설로 세 가지 색(R, G, B)의 조합으로 모든 색을 만들어 낼 수 있으며, 망막에 있는 세 가지(R, G, B) 색각세포와 세 가지 종류의 신경선의 흥분과 혼합에 의해 다양한 색이 발생한다는 것이다.

63 인간이 볼 수 있는 가시광선의 파장 범위는 대략 얼마인가?

① 약 280~790nm
② 약 380~780nm
③ 약 390~860nm
④ 약 400~700nm

64 다음 중 심리적으로 가장 침정되는 느낌을 주는 색의 특성을 모은 것은?

① 난색계열의 고채도
② 난색계열의 저채도
③ 한색계열의 고채도
④ 한색계열의 저채도

65 색의 조화와 대비의 법칙을 발표하여 동시대비의 원리를 발견한 사람은?

① 문 · 스펜서(Moon & Spencer)
② 오스트발트(Friedrich Wilhelm Ostwald)

③ 파버 비렌(Faber Biren)
④ 셰브럴(M.E Chevreul)

66 어느 색을 검은 바탕 위에 놓았을 때 밝게 보이고, 흰 바탕 위에 놓았을 때 어둡게 보이는 것과 관련된 현상은?

① 동시대비 ② 명도대비
③ 색상대비 ④ 채도대비

67 색의 진출과 후퇴효과에 대한 설명으로 옳은 것은?

① 단파장의 색은 장파장의 색보다 후퇴되어 보인다.
② 고명도의 색은 저명도의 색보다 후퇴되어 보인다.
③ 난색은 한색보다 후퇴되어 보인다.
④ 저채도의 색은 고채도의 색보다 진출되어 보인다.

해설 같은 거리에 위치한 물체가 색에 따라서 거리감이 느껴지기도 하는데 멀리 보이는 색을 후퇴색이라 하며 저명도, 저채도, 한색계열의 색이 후퇴되는 효과가 있다.

68 작은 면적의 회색을 채도가 높은 유채색으로 둘러쌀 때, 회색이 유채색의 보색색조를 띠어 보이는 현상은?

① 푸르킨예현상
② 저드효과
③ 색음현상
④ 브뤼케현상



69 동시대비에 관한 설명 중 잘못된 것은?

① 두 색의 차이가 클수록 대비효과가 강해진다.

② 색 자극 사이의 거리가 멀수록 대비 효과가 약해진다.

③ 배경색의 크기가 일정할 때 샘플색의 크기가 클수록 대비효과가 커진다.

④ 두 색의 인접부분에서 대비효과가 특별히 강조된다.

70 다음 중 가장 온도감이 높게 느껴지는 색은?

① 보 라　　② 노 랑

③ 파 랑　　④ 빨 강

해설 • 난색 : 따뜻하게 느껴지는 색(빨강, 주황, 노랑 등)
• 한색 : 차갑게 느껴지는 색(청록, 파랑, 남색 등)

71 파란 하늘, 노란 튤립과 같이 색을 지각할 수 있는 광수용기는?

① 간상체　　② 수정체

③ 유리체　　④ 추상체

72 분광반사율의 분포가 서로 다른 두 개의 색자극이 광원의 종류와 관찰자 등의 관찰조건을 일정하게 할 때에만 같은 색으로 보이는 경우는?

① 무조건등색

② 아이소머리즘

③ 메타머리즘

④ 현상색

해설 ①, ② 무조건등색(아이소머리즘, Isomerism) : 분광반사율이 완전히 일치하여 어떤 조명 아래에서나 어떤 관찰자가 보더라도 같은 색으로 보이는 두 색을 아이소머리즘 관계에 있다고 말한다.

④ 현상색 : 빛에 의해 시공간에 나타나는 현상 그대로의 색채를 말한다.

73 빛의 혼합결과로 옳은 것은?

① 녹색+마젠타 = 노랑

② 파랑+녹색 = 사이안

③ 파랑+노랑 = 녹색

④ 마젠타+파랑 = 보라

74 빨간색을 한참 본 후에 황색을 보면 그 황색은 녹색 기미를 띤다. 이와 같은 현상은?

① 연변대비　　② 계시대비

③ 동시대비　　④ 색상대비

해설 계시대비는 어떤 색을 잠시 본 후 시간적인 차이를 두고 다른 색을 보았을 때, 먼저 본 색의 영향으로 나중에 본 색이 다르게 보이는 현상이다.

75 헤링의 색채 대립과정 이론에 의하면 노랑에 대립적으로 부호화되는 색은?

① 녹 색　　② 빨 강

③ 파 랑　　④ 보 라

해설 색의 기본 감각으로 빨강 – 녹색, 노랑 – 파랑, 흰색 – 검정의 3조로 반대색설을 가정했다. 빨강, 녹색, 노랑, 파랑의 유채색 4색을 포함하고 있기 때문에 4원색설이라고도 한다.







76 색상대비에 대한 설명이 옳은 것은?

① 빨강 위의 주황색은 노란색에 가까워 보인다.

② 색상대비가 일어나면 배경색의 유사색으로 보인다.

③ 어두운 부분의 경계는 더 어둡게, 밝은 부분의 경계는 더 밝게 보인다.

④ 검은색 위의 노랑은 명도가 더 높아 보인다.

77 혼합하면 무채색이 되는 두 가지 색은 서로 어떤 관계인가?

① 반대색　　② 보 색

③ 유사색　　④ 인근색

 보색은 색상환에서 가장 멀리 있는(마주보는) 색으로 서로 혼합했을 때 무채색이 된다.

78 백색광을 노란색 필터에 통과시킬 때 통과되지 않는 파장은?

① 장파장　　② 중파장

③ 단파장　　④ 적외선

79 붉은 사과를 보았을 때 지각되는 빛의 파장으로 가장 근접한 것은?

① 300~400nm

② 400~500nm

③ 500~600nm

④ 600~700nm

80 빛의 성질과 그 예가 옳은 것은?

① 산란 : 파란하늘, 노을

② 굴절 : 부처님의 후광, 브로켄의 요괴

③ 회절 : 콤팩트디스크, 비눗방울

④ 간섭 : 무지개, 렌즈, 프리즘

 ① 산란 : 빛의 파동이 거친 표면과 충돌하여 진행방향이 여러 방향으로 변하는 것
② 굴절 : 빛의 파동이 매질의 경계면에서 진행방향을 바꾸는 것
예 무지개, 반짝이는 별, 아지랑이
③ 회절 : 빛의 파동이 어떤 영역에서 휘어져 도달하는 것
예 곤충 날개, CD 표면
④ 간섭 : 투명한 막에 입사된 파장이 외부의 다른 파장으로 내부에 갇히게 되는 것
예 기름막의 무지개색, 비눗방울

제**5**과목 **색채체계의 이해**

81 먼셀 색체계의 특징에 관한 설명 중 옳은 것은?

① 색각이론 중 헤링의 반대색설을 기본으로 하여 24색상환을 사용하였다.

② 1905년 미국의 화가이자 색채연구가인 먼셀이 측색을 통해 최초로 정량적 표준화를 시도한 것이다.

③ 새로운 안료의 개발 등으로 인한 표준색의 범위확장을 허용하는 색나무(Color Tree) 개념을 가지고 있다.

④ 채도는 중심의 무채색 축을 0으로 하고, 수평방향으로 10단계로 구성하여 그 끝에 스펙트럼 상의 순색을 위치시켰다.

82 Yxy 색체계에 대한 설명이 옳은 것은?

① 빛에 의해 일어나는 3원색(R, G, B)을 정하고, 그 혼색비율에 의한 색체계이다.

② 수학적 변환에 의해 도입된 가상적 원자극을 이용해서 표색을 하고 있다.

③ 색도도의 중심점은 백색점을 표시하고, Y는 명도이고, x, y는 색도를 나타낸다.

④ 감법혼색의 실험결과로 만들어진 국제표준체계이다.

해설 Yxy 색체계 : 맥아담이 색도 다이어그램을 변형하여 제작한 것으로 XYZ표색계로는 색채의 느낌과 밝기의 정도를 판단할 수 없어서 XYZ표색계의 수식을 변환하여 얻은 표색계

① 혼색계에 대한 설명이다.
 예 CIE(국제조명위원회)의 표색계, 오스트발트 색체계
② CIE L*c*h* 색공간이다(L*a*b*와 같은 다이어그램을 사용하거나 원기둥형 좌표를 사용한다).
④ 먼셀 색체계에 대한 설명이다.

83 톤(Tone)을 위주로 한 배색이 주는 느낌 중 틀린 것은?

① Light Tone : 즐거운, 밝은, 맑은

② Deep Tone : 눈에 띄는, 선명한, 진한

③ Soft Tone : 어렴풋한, 부드러운, 온화한

④ Grayish Tone : 쓸쓸한, 칙칙한, 낡은

해설 ② Deep Tone : 검소한, 차분한, 튼튼한, 단단한

84 저드(D. B Jedd)의 색채조화론과 관련이 없는 설명은?

① 규칙적으로 선정된 명도, 채도, 색상 등 색채의 요소가 일정하면 조화된다.

② 자연계와 같이 사람들에게 잘 알려진 색은 조화된다.

③ 어떤 색도 공통성이 있으면 조화된다.

④ 전체적으로 하나의 주된 색의 배색은 조화된다.

85 NCS 색체계의 색표기방법인 S4030 −B20G에 대한 설명으로 옳은 것은?

① 40%의 하얀색도

② 30%의 검은색도

③ 20%의 녹색도를 지닌 파란색

④ 20%의 파란색도를 지닌 녹색

86 ISCC−NIST 색명법의 표기방법 중 영역부분에 대한 설명으로 틀린 것은?

① 명도가 높은 것은 Light, Very Light로 구분한다.

② 채도가 높은 것은 Strong, Vivid, 로 구분한다.

③ 명도와 채도가 함께 높은 부분을 Brilliant로 구분한다.

④ 명도는 낮고, 채도가 높은 부분을 Dark로 구분한다.

해설 ④ 명도와 채도가 함께 가장 낮은 부분을 Dark로 구분한다.

87 PCCS 색체계의 주요 4색상이 아닌 것은?

① 빨 강 ② 노 랑

③ 파 랑 ④ 보 라

해설
- PCCS 색체계의 주요 4색상 : 빨강, 노랑, 초록, 파랑
- PCCS 색체계
 - 일본색채연구소가 1964년에 일본색연배색체계(Practical Color Coordinate System)의 명칭으로 발표한 배색 체계로서 색의 표시보다는 체계적인 색채조화를 위한 색공간의 제공에 목적을 둔 컬러 시스템이다.
 - 실질적인 배색계획에 적합하여 배색 조화를 얻기 쉽고 계통색명과도 대응시킬 수 있어 일본에서는 디자인계와 교육계에 널리 보급되어 있다.

88 오스트발트 색체계를 기본으로 해서 측색학적으로 실용화되고, 독일공업규격에 제정된 색체계는?

① DIN ② JIS

③ DIC ④ Pantone

89 현색계에 속하지 않는 색체계는?

① 먼셀 색체계

② NCS 색체계

③ XYZ 색체계

④ DIN 색체계

해설
현색계
- 색채(물체의 색)를 순차적으로 배열하고 색입체 공간을 체계화한 것으로 인간의 색지각을 기초로 색의 3속성(색상, 명도, 채도)에 의해 존재하는 색체계이다.
- 시각적으로 이해가 쉽고 확인이 가능하며 사용이 쉬우나, 인간의 시감에 의존하므로 정밀한 색 좌표 구하기는 어렵다는 단점이 있다.

혼색계의 종류
CIE표준 표색계(1931)가 대표적[CIE의 XYZ, Hunter Lab, CIE의 L*a*b*(1976), CIE의 L*C*h*(1976), CIE의 L*u*v* 등]

90 색명에 관한 설명 중 틀린 것은?

① 색이름은 색채의 이름과 색을 전달하고 색이름을 통해 감성이 함께 전달된다.

② 계통색이름은 모든 색을 계통적으로 분류해서 표현할 수 있도록 한 색이름 체계이다.

③ 한국산업표준에서 사용하는 유채색의 수시형용사는 Soft를 비롯하여 5가지가 있다.

④ 관용색이름이 다른 명칭과 혼동되기 쉬울 때에는 '색'을 붙여 읽는 것이 바람직하다.

91 먼셀의 색채표기법 기호로 옳은 것은?

① H C/V ② H V/C

③ V H/C ④ C V/H

해설 **먼셀의 색채표기법**
색상 명도/채도 = H V/C

92 한국인의 백색에 관한 설명으로 옳은 것은?

① 순백, 수백, 선백 등 혼색이 전혀 없는, 조작하지 않은 있는 그대로의 색이라는 의미이다.

② 백색은 소복에만 사용하였다.

③ 위엄을 표하는 관료들의 복식색이
 었다.
④ 유백, 난백, 회백 등은 전통개념의
 백색에 포함되지 않는다.

93 현색계에 대한 설명이 틀린 것은?

① 색지각에 따라 분류되는 체계를 말
 한다.
② 조색, 검사 등에 적합한 오차를 적
 용할 수 있다.
③ 조건등색과 광원의 영향을 많이 받
 는다.
④ 형광색이나 고채도 염료의 경우 판
 단이 어렵다.

94 NCS 색체계에 대한 설명으로 옳은 것은?

① 뉘앙스는 색채 서술에 관한 용어
 이다.
② 색채표기는 검은색도 – 유채색도
 – 색상의 순으로 한다.
③ 색체계의 기본은 영·헬름홀츠의
 원색설에서 출발한다.
④ 색채표기에서 "S"는 Saturation
 (채도)을 나타낸다.

95 먼셀 색체계는 색의 어떠한 속성을 바탕으로 체계화한 것인가?

① 색상, 명도, 채도
② 백색량, 흑색량, 순색량
③ 백색도, 검은색도, 유채색도
④ 명색조, 암색조, 톤

96 한국산업표준(KS)에 규정된 유채색의 기본색 이름 전부의 약호가 옳게 나열된 것은?

① R, YR, Y, GY, G, BG, B, PB, P,
 RP, Pk, Br
② R, O, Y, YG, G, BG, B, bV, P,
 rP, Pk, Br
③ R, yR, Y, gY, G, bG, B, pB, P, rP
④ R, Y, G, B, P

97 오스트발트 조화론의 기본개념은?

① 대 비 ② 질 서
③ 자 연 ④ 감 성

 오스트발트 색체계는 규칙적이고 합리적이어서 수치상으로 완벽하게 구성되어 있다.

98 CIELAB 색체계에 대한 설명으로 옳은 것은?

① a*값이 +이면 파란빛이 강해진다.
② a*값이 −이면 붉은빛이 강해진다.
③ b*값이 +이면 노란빛이 강해진다.
④ b*값이 −이면 초록빛이 강해진다.

99 배색의 예와 효과가 바르게 연결된 것은?

① 선명한 색의 배색 – 동적인 이미지
② 차분한 색의 배색 – 동적인 이미지
③ 색상의 대비가 강한 배색 – 정적인 이미지
④ 유사한 색상의 배색 – 동적인 이미지

 ② 차분한 색의 배색 : 정적인 이미지
③ 색상의 대비가 강한 배색 : 동적인 이미지
④ 유사한 색상의 배색 : 정적인 이미지

100 오스트발트 색체계에 대한 설명 중 틀린 것은?

① 헤링의 4원색 이론을 기본으로 한다.
② 색상환의 기준색은 Red, Yellow, Ultramarine Blue, Sea Green이다.
③ 정삼각형의 꼭지점에 순색, 회색, 검정을 배치한 3각 좌표를 만들었다.
④ 색상표시는 숫자와 알파벳 기호로 나타낸다.

 ③ 정삼각형의 꼭지점의 색분량은 순색량, 백색량, 흑색량을 10단계로 나누었다.

2017년 제3회

컬러리스트산업기사

기출문제

제 1 과목 **색채심리**

01 적도부근의 풍부한 태양광선에 의해 라틴계 사람들 눈의 망막 중심에는 강렬한 색소가 형성되어 있다. 그로 인해 그들이 공통적으로 선호하는 색은?

① 빨 강　　　② 파 랑
③ 초 록　　　④ 보 라

02 한국의 전통 오방색, 종교적이며 신비주의적인 상징색 등은 프랑크. H 만케의 색경험 6단계 중 어느 단계에 해당이 되는가?

① 1단계 – 색자극에 대한 생물학적 반응
② 2단계 – 집단 무의식
③ 3단계 – 의식적 상징화
④ 4단계 – 문화적 영향과 매너리즘

03 컬러 이미지 스케일에 대한 설명으로 틀린 것은?

① 색채이미지를 어휘로 표현하여 좌표계를 구성한 것이다.
② 유행색 경향 및 선호도 비교분석에 사용된다.

③ 색채의 3속성을 체계적으로 이미지화한 것이다.
④ 색채가 주는 느낌, 정서를 언어스케일로 나타낸 것이다.

해설 ③ 색채가 가지고 있는 이미지에서 느껴지는 심리를 바탕으로 감성을 구분하는 기준을 만든 것이다. 색채의 이미지는 색상보다는 색조에 의해 판단되는 경우가 많다.

04 각 지역의 색채기호에 관한 내용 중 옳은 것은?

① 중국에서는 청색이 행운과 행복 존엄을 의미한다.
② 이슬람교도들은 녹색을 종교적인 색채로 좋아한다.
③ 아프리카 토착민들은 일반적으로 강렬한 난색만을 좋아한다.
④ 북유럽에서는 난색계의 연한 색상을 좋아한다.

05 색채의 심리적 의미의 연결이 틀린 것은?

① 난색 – 양
② 한색 – 음
③ 난색 – 흥분감
④ 한색 – 용맹

해설 ④ 한색 : 진정

정답 1 ①　2 ④　3 ③　4 ②　5 ④

06 다음 중 컬러 피라미드 테스트의 색채 의미와 거리가 먼 것은?

① 빨강 : 충동적인 감정을 일으키는 색이다.

② 녹색 : 외향적인 색으로 정서적 욕구가 강하고 그것을 밖으로 쉽게 표현하는 사람이 많이 사용한다.

③ 보라 : 불안과 긴장의 지표로 사용량이 많은 경우에는 적응 불량과 미성숙을 나타낸다.

④ 파랑 : 감정통제의 색으로 진정효과가 있다.

 녹색은 안전, 희망, 평화를 상징한다.

07 색채의 지각과 감정효과에 대한 설명이 틀린 것은?

① 백열램프 조명의 공간은 따뜻한 느낌을 준다.

② 보라색은 실제보다 더 가까이 보인다.

③ 노란색 옷을 입으면 실제보다 더 팽창되어 보인다.

④ 좁은 방을 연한 청색 벽지로 도배를 하면 방이 넓어 보인다.

08 색채와 촉감에 대한 설명 중 틀린 것은?

① 어둡고 채도가 낮은 색채는 강하고 딱딱한 느낌이다.

② 밝은 핑크, 밝은 노랑은 부드러운 느낌이다.

③ 난색계열의 색은 건조한 느낌이다.

④ 광택이 없으면 매끈한 느낌을 줄 수 있다.

09 선호색에 대한 설명이 옳은 것은?

① 북구계 민족은 한색계를 선호한다.

② 생후 3개월부터 원색을 구별할 수 있다.

③ 라틴계 민족은 중성색과 무채색을 선호한다.

④ 교육수준이 높은 사람은 붉은 색을 선호한다.

 ② 생후 3~6개월부터 원색을 구별할 수 있다.
③ 라틴계 민족은 난색계를 선호한다.
④ 교육수준이 높은 사람은 단파장계열의 파란색을 선호한다.

10 마케팅 개념의 변천 단계로 옳은 것은?

① 제품지향 → 생산지향 → 판매지향 → 소비자지향 → 사회지향마케팅

② 제품지향 → 판매지향 → 생산지향 → 소비자지향 → 사회지향마케팅

③ 생산지향 → 제품지향 → 판매지향 → 소비자지향 → 사회지향마케팅

④ 판매지향 → 생산지향 → 제품지향 → 소비자지향 → 사회지향마케팅

11 색채 조사 방법 중에서 디자인과 관련된 이미지어들을 추출한 다음, 한 쌍의 대조적인 형용사를 양 끝에 두고 조사하는 방법은?

① 리커트 척도법
② 의미 미분법
③ 심층 면접법
④ 좌표 분석법

12 다음 중 색채조절에 관한 설명 중 가장 올바른 것은?

① 시각 작업 시 명시도를 높이는 것이다.
② 환경, 안전, 작업능률을 높이기 위한 색채계획이다.
③ 디자인 작품의 인쇄제작에 쓰이는 말이다.
④ 색상이 아름답게 보이도록 적절히 혼합하는 것이다.

13 색채조절을 통해 이루어지는 효과가 아닌 것은?

① 신체의 피로, 특히 눈의 피로를 막는다.
② 안전이 유지되며 사고가 줄어든다.
③ 색채의 적용으로 주위가 산만해질 수 있다.
④ 정리정돈과 질서있는 분위기가 연출된다.

해설 색채조절의 목적으로 심신의 안정, 피로회복, 작업능률향상 등을 들 수 있다.

14 색자극에 대한 반응을 연구한 학자들의 견해가 틀린 것은?

① 파버 비렌(Faber Biren) : 빨간색은 분위기를 활기차게 돋궈주고, 파란색은 차분하게 가라앉히는 경향이 있다.
② 웰즈(N. A. Wells) : 자극적인 색채는 진한 주황 – 주홍 – 노랑 – 주황의 순서이고, 마음을 가장 안정시키는 색은 파랑 – 보라의 순서이다.
③ 로버트 로스(Robert R. Ross) : 색채를 극적인 효과 및 극적인 감동과 관련시켜 회색, 파랑, 자주는 비극과 어울리는 색이고, 빨강, 노랑 등은 희극과 어울리는 색이다.
④ 하몬(D. B. Harmon) : 근육의 활동은 밝은 빛 속에서 또는 주위가 밝은 색일 때 더 활발해지고, 정신적 활동의 작업은 조명의 밝기를 충분히 하되, 주위 환경은 부드럽고 진한 색으로 하는 편이 좋다.

15 올림픽의 오륜마크에 사용된 상징색이 아닌 것은?

① 빨 강 ② 검 정
③ 녹 색 ④ 하 양

해설 올림픽 오륜마크의 상징색
파랑, 노랑, 검정, 녹색, 빨강

16 동서양의 문화에 따른 색채 정보의 활용이 옳게 연결된 것은?

① 동양의 신성시되는 종교색 – 노랑
② 중국의 왕권을 대표하는 색 – 빨강
③ 봄과 생명의 탄생 – 파랑
④ 평화, 진실, 협동 – 녹색

17 상쾌하고 맑은 이미지를 연상시키는 색채의 톤(Tone)은?

① Pale ② Light
③ Deep ④ Soft

해설
② Light : 상쾌한, 밝은, 가벼운, 즐거운
① Pale : 부드러운, 약한, 상냥한, 가벼운
③ Deep : 깊이 있는, 단단한, 무거운
④ Soft : 부드럽다, 희미한, 온화한

18 소비자 구매심리의 과정이 옳게 배열된 것은?

① 주의 → 관심 → 욕구 → 기억 → 행동
② 주의 → 욕구 → 관심 → 기억 → 행동
③ 관심 → 주의 → 기억 → 욕구 → 행동
④ 관심 → 기억 → 주의 → 욕구 → 행동

해설
소비자의 구매의사 결정과정 : 아이드마의 원칙
(AIDMA)
• A(Attention, 주의)
• I(Interest, 흥미)
• D(Desire, 욕구)
• M(Memory, 기억)
• A(Action 행위)

19 안전색 표시사항 중 초록의 일반적인 의미에 해당하는 것은?

① 안전/진행 ② 지 시
③ 금 지 ④ 경고/주의

해설

안전색채 8가지(한국산업규격 KS A 3501)

빨 강	금지, 정지, 소방기구, 고도의 위험, 화약류의 표시
주 황	위험, 항해항공의 보안 시설, 구명보트, 구명대
노 랑	경고, 주의, 장애물, 위험물, 감전경고
파 랑	특정행위의 지시 및 사실의 고지, 의무적 행동, 수리 중, 요주의
녹 색	안전, 안내, 유도, 진행, 비상구, 위생, 보호, 피난소, 구급장비
보 라	방사능과 관계된 표지, 방사능 위험물 경고, 작업실이나 저장시설
흰 색	문자, 파란색이나 녹색의 보조색, 통행로, 정돈, 청결, 방향지시
검 정	문자, 빨간색이나 노란색에 대한 보조색

※ 해당 규격은 폐지됨

20 색채의 연상에 관한 설명 중 틀린 것은?

① 색채의 연상에는 구체적 연상과 추상적 연상이 있다.
② 색채의 연상은 경험적이기 때문에 기억색과 밀접한 관련을 갖는다.
③ 색채의 연상은 경험과 연령에 따라서 변화하지 않는다.
④ 색채의 연상은 생활양식이나 문화적인 배경, 그리고 지역과 풍토 등에 따라서 개인차가 있다.

제2과목 색채디자인

21 환경색채디자인의 프로세스 중 대상물이 위치한 지역의 이미지를 예측 설정하는 단계는?

① 환경요인분석
② 색채이미지추출
③ 색채계획목표설정
④ 배색설정

22 서로 관련 없는 요소들 간의 결합을 의미하는 그리스어에서 유래한 것으로, 문제를 보는 관점을 완전히 달리하여 여기서 연상되는 점과 관련성을 찾아 아이디어를 발상하는 방법은?

① 시네틱스(Synectics)법
② 체크리스트(Checklist)법
③ 마인드 맵(Mind Map)법
④ 브레인스토밍(Brainstorming)법

23 빅터 파파넥의 복합기능에 대한 설명으로 가장 부적합한 것은?

① 형태와 기능을 분리시키지 않고 좀 더 포괄적인 의미에서의 기능을 복합기능이라고 규정지었다.
② 복합기능에는 방법(Method), 용도(Use), 필요성(Need)과 같은 합리적 요소들이 포함된다.
③ 복합기능에는 연상(Association), 미학(Aesthetics)과 같은 감성적 요소들은 포함되지 않는다.

④ 특수한 목적을 달성하기 위한 자연과 사회에 대한 의도적인 실용화를 의미하는 것이 텔레시스(Telesis)이다.

24 우수한 미적기준을 표준화하여 대량생산하고 질을 향상시켜 디자인의 근대화를 추구한 사조는?

① 미술공예운동　② 아르누보
③ 독일공작연맹　④ 다다이즘

25 일반적인 디자인 분류 중 2차원 디자인만 나열한 것은?

① TV디자인, CF디자인, 애니메이션디자인
② 그래픽디자인, 심벌디자인, 타이포그래피
③ 액세서리디자인, 공예디자인, 인테리어디자인
④ 익스테리어디자인, 웹디자인, 무대디자인

26 몬드리안을 중심으로 한 신조형주의 운동으로 개성을 배제하는 주지주의적 추상미술운동이며, 색채의 선택은 검정, 회색, 하양과 작은 면적의 빨강, 노랑, 파랑의 순수한 원색으로 표현한 디자인 사조는?

① 큐비즘　　　② 데스틸
③ 바우하우스　④ 아르데코

27 합리적인 디자인에 대한 설명 중 틀린 것은?

① 이상적인 디자인을 추구하되 실현 가능한 것이어야 한다.
② 개인적인 성향에 맞추기 위해 기계적인 생산활동을 추구한다.
③ 미적조형과 기능, 실용성 사이에서 균형을 이루어야 한다.
④ 소비자의 요구사항과 디자이너로서의 전문적인 의견을 적절히 조율해야 한다.

28 러시아 혁명가의 대표적인 아방가르드 운동의 하나로 현대의 기술적 원리에 따라 실제 생산물을 생산하는 것을 목표로 한 것은?

① 기능주의　② 구성주의
③ 미래파　　④ 바우하우스

 1910년 중반에 걸쳐 소련에서 전개된 예술 운동으로서의 구성주의는 회화, 조각, 건축, 사진 등 다양한 방면에서 나타났다. 구성주의의 특징은 전통적인 미술을 전면 부인하고 비대칭성과 기하학적 형태, 입체적인 작품을 현대적인 기술 원리에 입각하여 만들었다.

29 다음 중 아르누보에 대한 설명으로 옳은 것만 고른 것은?

> ⓐ 철이나 콘크리트 재료를 적극적으로 이용했다.
> ⓑ 윌리엄 모리스가 대표적 인물이다.
> ⓒ 이탈리아 북부의 공업도시 밀라노가 중심이다.
> ⓓ 인간성 회복을 위한 노력이었다.
> ⓔ 오스트리아에서는 빈 분리파라 불리었다.

① ⓐ, ⓒ　　② ⓐ, ⓔ
③ ⓑ, ⓓ　　④ ⓓ, ⓔ

30 인간생활의 질적 수준을 향상시키기 위하여 형식미와 기능 그 자체와 유기적으로 결합된 형태, 색채, 아름다움을 나타내고자 할 때 필요한 디자인 요건은?

① 심미성　　② 독창성
③ 경제성　　④ 문화성

31 미용디자인에서 입술에 사용하는 색의 설명으로 틀린 것은?

① 메탈릭 페일(Metallic Pale) 색조는 은은하고 섬세하여 로맨틱한 분위기를 연출할 수 있다.
② 의상의 색과 공통된 요소를 지닌 립스틱 색을 사용함으로써 통일감과 조화를 줄 수 있다.
③ 치아가 희지 않을 때는 파스텔 톤 같은 밝은색을 사용하는 것이 좋다.
④ 따뜻한 오렌지나 레드계의 색을 사용하면 명랑하고 활달한 분위기가 연출된다.

 ③ 치아가 희지 않을 때는 채도가 높고 진한 색을 사용하는 것이 좋다. 이는 치아가 좀 더 하얗게 보이는 효과가 있기 때문이다. 반대로 파스텔 톤 같은 밝은색을 사용하면 치아가 더 칙칙하고 어둡게 보인다.

32 색채 사용에 관한 일반적인 원칙과 효과에 대한 설명이 가장 합리적인 것은?

① 초등학교 저학년 학생들을 위한 학습공간에는 청색과 같은 한색을 사용하면 차분한 분위기가 연출되어 학습효과를 높일 수 있다.

② 학교에 식당은 복숭아색과 같은 밝은 난색을 사용하면 즐거운 분위기가 연출되어 식욕을 돋궈 준다.

③ 학교의 도서실과 교무실은 노란 느낌의 장미색을 사용하면 두뇌의 활동을 활발하게 만들어 업무의 능률이 올라간다.

④ 학습하는 교실의 정면 벽은 진한(Deep) 색조나 밝은(Light) 색조를 사용하면 색다른 공간감을 연출하여 집중력을 높일 수 있다.

33 다음 그림과 관련이 있는 것은?

① Symbol
② Pictogram
③ Sign
④ ISOTYPE

 픽토그램(그림문자)
• 국제간의 언어 장벽을 극복, 직감으로 정보를 전달하는 그래픽 심벌
• 단순하면서도 멀리서 잘 보일 수 있어야 한다.
• 색도 절제를 하여 사용해야 한다.

34 작가와 사상의 연결이 잘못된 것은?

① 빅토르 바자렐리(V. Vasarely) – 옵아트

② 카사밀 말레비치(K. Malevich) – 구성주의

③ 피에트 몬드리안(P. Mondrian) – 신조형주의

④ 에트레 소사스(E. J. Sottsass) – 팝아트

해설 ④ 에트레 소사스(E. J. Sottsass) : 멤피스
에트레 소사스(E. J. Sottsass)
1980년대 이후 이탈리아 산업디자인의 르네상스를 손수 이루었던 이탈리아 디자인계의 진정한 대부로 기능주의적 디자인이 전부가 아니라는 것을 강조하였다. 형태를 돋보이게 할 수 있는 과감하고 장식적인 색채를 사용하고 전체적으로 밝고 선명한 색채, 톤의 대비 명확한 색채경향이 특징이다.

35 색채심리를 이용한 실내 색채계획의 적용이 적합하지 않은 것은?

① 남향, 서향 방의 환경색으로 한색 계통의 색을 적용하였다.

② 지나치게 낮은 천장에 밝고 차가운 색을 적용하였다.

③ 천장은 밝게, 바닥은 중간 명도, 벽은 가장 어둡게 적용하여 안정감을 주었다.

④ 북향, 동향 방에 오렌지 계열의 벽지를 적용하였다.

36 일반적인 패션디자인의 색채계획에 필요한 내용과 거리가 먼 것은?

① 트렌드 분석을 위한 시장조사와 분석
② 상품기획의 콘셉트
③ 유행색과 소비자 반응
④ 개인별 감성과 기호

37 색채계획을 세우기 위한 과정으로서 옳은 것은?

① 색채심리분석 → 색채환경분석 → 색채전달계획 → 디자인적용
② 색채전달계획 → 색채환경분석 → 색채심리분석 → 디자인적용
③ 색채환경분석 → 색채심리분석 → 색채전달계획 → 디자인적용
④ 색채환경분석 → 색채심리분석 → 색채디자인의 이해 → 디자인적용

38 트렌드 컬러의 조사가 가장 중요하고 민감하며 빠른 변화주기를 보이는 디자인 분야는?

① 포장디자인 ② 환경디자인
③ 패션디자인 ④ 시각디자인

39 디자인 과정에서, 사용자의 필요성에 의해 디자인을 생각해내고, 재료나 제작방법 등을 생각하여 시각화하는 과정을 무엇이라고 하는가?

① 재료과정 ② 조형과정
③ 분석과정 ④ 기술과정

40 형태의 구성요소와 거리가 먼 것은?

① 점 ② 선
③ 면 ④ 대 비

해설 형태의 구성요소
• 점 : 위치만 존재, 정적이며 방향이 없다.
• 선 : 길이, 선은 표정과 감정이 있다.
• 면 : 점의 확대, 선의 이동이다.
• 입체 : 일정 공간 점유하는 물체이다.

제 3 과목 색채관리

41 측정에 사용하는 분광광도계의 조건 중 () 안에 들어갈 수치로 옳은 것은?

분광광도계의 측정 정밀도 : 분광 반사율 또는 분광 투과율의 측정 불확도는 최대치의 (a)% 이내에서, 재현성은 (b)% 이내로 한다.

① a : 0.5, b : 0.2
② a : 0.3, b : 0.1
③ a : 0.1, b : 0.3
④ a : 0.2, b : 0.5

42 베지어 곡선을 이용하여 표현한 것으로 이미지가 확대되거나 축소되어도 이미지 정보가 그대로 보존되며 용량도 적은 이미지 표현 방식은?

① 벡터 방식 이미지(Vector Image)
② 래스터 방식 이미지(Raster Image)
③ 픽셀 방식 이미지(Pixel Image)
④ 비트맵 방식 이미지(Bitmap Image)

36 ④ 37 ③ 38 ③ 39 ② 40 ④ 41 ① 42 ① 정답

43 천연 염료와 색이 잘못 짝지어진 것은?

① 자초 – 자색

② 치자 – 황색

③ 오배자 – 적색

④ 소목 – 녹색

 ④ 소목 : 적색

44 색채측정기의 종류를 크게 두 가지로 나눈다면 어떤 것이 있는가?

① 필터식 색채계와 망점식 색채계

② 분광식 색채계와 렌즈식 색채계

③ 필터식 색채계와 분광식 색채계

④ 음이온 색채계와 분사식 색채계

45 빛을 전하로 변환하는 스캐너 부속 광학 칩 장비장치는?

① CCD(Charge Coupled Device)

② PPI(Pixel Per Inch)

③ CEPS(Color Electronic Prepress System)

④ OCR(Optical Character Recognition)

46 색온도 보정 필터에 대한 설명 중 틀린 것은?

① 색온도 보정 필터에는 색온도를 내리는 블루계와 색온도를 올리는 엠버계가 있다.

② 필터 중 흐린 날씨용, 응달용을 엠버계라고 한다.

③ 필터 중 아침저녁용, 사진전구용, 섬광전구용을 블루계라고 한다.

④ 필터는 사용하는 필름과 촬영하는 광원의 색온도에 따라 구분해서 사용한다.

 ① 색온도 보정 필터에는 색온도를 내리는 엠버계와 색온도를 올리는 블루계가 있다.
색온도 보정 필터(Light Balancing Filter) : 광원의 색온도를 조정하는 데 사용되고 컬러사진을 촬영할 때 사용하는 필터이며, 색온도에 따라 사진의 색상이 변환된다.

47 동일 조건으로 조명할 때, 한정된 동일 입체각 내의 물체에서 반사하는 복사속(광속)과 완전 확산 반사면에서 반사하는 복사속(광속)의 비율은?

① 입체각 휘도율

② 방사 휘도율

③ 방사 반사율

④ 입체각 반사율

48 다음 중 태양광 아래에서 가장 반사율이 높은 경우의 무명은?

① 천연 무명에 전혀 처리를 하지 않은 무명

② 화학적 탈색 처리한 무명

③ 화학적 탈색 후 푸른색 염료로 약간 염색한 무명

④ 화학적 탈색 후 형광성 표백제로 처리한 무명

49 색온도에 관한 설명 중 틀린 것은?

① 광원의 색온도는 시각적으로 같은 색상을 나타내는 이상적인 흑체(Ideal Blackbody Radiator)의 절대온도(K)를 사용한다.

② 모든 광원의 색이 이상적인 흑체의 발광색과 일치하지 않을 수 있으므로 색온도가 정확한 광원색을 나타내지는 못한다.

③ 정확한 색 평가를 위해서는 5,000~6,500K의 광원이 권장된다.

④ 그래픽 인쇄물의 정확한 색 평가를 위해 권장되는 조명의 색온도는 6,500K이다.

50 다음 중 안료를 사용하여 발색하는 것이 아닌 것은?

① 플라스틱　② 유성 페인트
③ 직 물　④ 고 무

51 옻, 캐슈계 도료, 유성페인트, 유성에나멜, 주정도료 등이 속하는 것은?

① 천연수지도료
② 합성수지도료
③ 수성도료
④ 인쇄잉크

 ② 합성수지도료 : 안료 등의 착색제를 합성수지를 주성분으로 하는 매체에 분산시켜 적당한 첨가제를 배합한 대부분의 도료(염화비닐, 초산비닐, 푸탈초, 페놀, 아크릴, 멜라민수지 등)
③ 수성도료 : 안료에 수용성의 유기질 전색제(카세인, 석고 등)를 배합한 것으로 내수성과 내구성이 약함

④ 인쇄잉크 : 인쇄하는 데 사용하는 잉크이며 색을 부여하기 위한 안료와, 인쇄에 필요한 유동성을 주고 인쇄 후에는 신속하게 건조되어 견고한 잉크막을 형성하는 전색제(기름, 용제, 수지 등)를 주성분으로 만든 투명한 액

52 디지털 영상장치의 생산업체들이 모여 디지털 영상의 호환성을 확보하기 위하여 표준을 정하는 국제적인 단체는?

① CIE(국제조명위원회)
② ISO(국제표준기구)
③ ICC(국제색채협의회)
④ AIC(국제색채학회)

53 육안으로 색을 비교할 경우 조건등색 검사기 등을 이용한 검사를 권장하는 연령의 관찰자는?

① 20대 이상　② 30대 이상
③ 40대 이상　④ 무관함

54 다음 () 안에 들어갈 용어는?

특정한 색채를 내기 위해서는 물체의 재료에 따라 적합한 ()를 선택하여야 한다.

① Colorant
② Color Gamut
③ Primary Colors
④ CMS

 ① Colorant(컬러런트, 색료) : 하나의 색을 만들기 위해서 필요한 기본적인 염료나 안료로

탄소원자를 포함하는가의 여부에 따라 유기색료와 무기색료로 나뉘게 되고 다시 염색이나 착색방식에 따라 염료와 안료로 나뉘게 된다.

② Color Gamut(색 영역) : 특정 조건에 따라 발색되는 모든 색을 포함하는 색도 그림 또는 색공간 내의 영역이다.

③ Primary Colors(원색) : 다른 색의 혼합으로 지각되지 않고 그 자체로 고유한 것으로 지각되는 색을 말한다.

• 빛의 3원색 : 빨강(Red), 녹색(Green), 파랑(Blue)

• 색의 3원색 : 마젠타(Magenta), 사이안(Cyan), 노랑(Yellow)

④ CMS(Color Management System, 컬러 매니지먼트 시스템) : 이종기기 간 색 신호를 표준화해서 디바이스 독립색으로 취급함으로써 정확한 색을 전달하기 위한 색 관리 시스템으로 모니터상의 이미지와 출력된 인쇄물 간의 색 차이를 조정한다.

55 다음 중 프린터에 사용되는 컬러 잉크의 색이름이 아닌 것은?

① Red
② Magenta
③ Cyan
④ Yellow

56 조명방식에 대한 설명으로 틀린 것은?

① 간접조명은 효율은 나쁘지만 차분한 분위기가 된다.

② 전반확산조명은 확산성 덮개를 사용하여 빛이 확산되도록 하는 방식이다.

③ 반직접조명은 확산성 덮개를 사용하여 광원 빛의 10~40%가 대상체에 직접 조사된다.

④ 직접조명은 빛이 거의 직접 작업면에 조사되는 것으로 반사갓으로 광원의 빛을 모아 비추는 방식이다.

57 일반적으로 이용하는 색 비교용 부스의 내부 색으로 적합한 것은?

① L*가 약 20 이하의 무광택 무채색
② L*가 약 25~35의 무광택 무채색
③ L*가 약 45~55의 무광택 무채색
④ L*가 약 65 이상의 무광택 무채색

58 색을 지각하는 과정에서 영향을 가장 적게 미치는 요소는?

① 주변소음
② 광원의 종류
③ 관측자의 건강상태
④ 물체의 표면 특성

59 다음 중 CCM의 이점이 아닌 것은?

① 아이소메트릭 매칭이 가능하다.
② 조색시간이 단축된다.
③ 정교한 조색으로 물량이 많이 소모된다.
④ 초보자라도 쉽게 배우고 조색할 수 있다.

60 KS A 0065(표면색의 시감비교방법)에 의한 색 비교의 절차 중 일반적인 방법에 대한 설명이 틀린 것은?

① 시료색과 현장 표준색 또는 표준재료로 만든 색과 비교한다.

② 비교하는 색은 인접되지 않도록 유의하고 계단식으로 배열되도록 배치한다.

③ 비교의 정밀도를 향상시키기 위해서 가끔씩 시료색의 위치를 바꿔가며 비교한다.

④ 일반적인 시료색은 북창주광 또는 색 비교용 부스, 어느 쪽에서 관찰해도 된다.

제4과목 색채지각의 이해

61 진출색이 지니는 일반적 조건에 관한 설명으로 틀린 것은?

① 유채색이 무채색보다 진출의 느낌이 크다.

② 채도가 낮은 색이 높은 색보다 진출의 느낌이 크다.

③ 따뜻한 색이 차가운 색보다 진출의 느낌이 크다.

④ 밝은색이 어두운색보다 진출의 느낌이 크다.

> **해설** 채도가 높은 색이 낮은 색보다 진출의 느낌이 크며, 채도가 낮은 색은 후퇴의 느낌이 크다.

62 다음 중 선물을 포장하려 할 때, 부피가 크게 보이려면 어떤 색의 포장지가 가장 적합한가?

① 고채도의 보라색

② 고명도의 청록색

③ 고채도의 노란색

④ 저채도의 빨간색

63 색료의 3원색과 색광의 3원색이 옳게 연결된 것은?

① 색료의 3원색 : 빨강, 초록, 파랑
 색광의 3원색 : 마젠타, 사이안, 노랑

② 색료의 3원색 : 마젠타, 파랑, 검정
 색광의 3원색 : 빨강, 초록, 노랑

③ 색료의 3원색 : 마젠타, 사이안, 초록
 색광의 3원색 : 빨강, 노랑, 파랑

④ 색료의 3원색 : 마젠타, 사이안, 노랑
 색광의 3원색 : 빨강, 초록, 파랑

64 도로나 공공장소에서 시인성을 높이기 위한 표지판의 배색으로 적합한 것은?

① 파란색 바탕에 흰색

② 초록색 바탕에 흰색

③ 검은색 바탕에 노란색

④ 흰색 바탕에 노란색

65 다음 중에서 삼원색설과 거리가 먼 사람은?

① 토마스 영(Thomas Young)

② 헤링(Edwald Hering)

③ 헬름홀츠(Hermann Von Helm-holtz)

④ 맥스웰(James Clerck Maxwell)

> **해설** 헤링의 반대색설
> • 색채지각의 대립과정 이론
> • 괴테의 4원색설을 바탕으로 빨강 – 녹색, 노랑 – 파랑이 대립적으로 작용한다는 이론

66 카메라의 렌즈에 해당하는 것으로 빛을 망막에 정확하고 깨끗하게 초점을 맺도록 자동적으로 조절하는 역할을 하는 것은?

① 모양체 ② 홍 채

③ 수정체 ④ 각 막

67 심리보색에 대한 설명 중 틀린 것은?

① 인간의 지각과정에서 서로 반대색을 느끼는 것을 말한다.

② 헤링의 반대색설과 연관이 있다.

③ 눈의 잔상현상에 따른 보색이다.

④ 양성 잔상과 관련이 있다.

해설 • 양성 잔상(정의 잔상) : 자극이 사라진 뒤에도 망막의 흥분 상태가 계속적으로 남아 본래의 자극과 동일한 밝기나 색상을 그대로 느껴지는 잔상
• 음성 잔상(보색 잔상, 부의 잔상) : 자극이 사라진 뒤에도 망막에 남아 있는 색의 밝기와 색조가 원래의 색과 정반대로 느껴지는 잔상

68 병원 수술실에 연한 녹색의 타일을 깔고, 의사도 녹색의 수술복을 입는 것은 무엇을 최소화하기 위한 것인가?

① 면적대비 ② 동화현상

③ 정의 잔상 ④ 부의 잔상

해설 ④ 부의 잔상(음의 잔상) : 원래 감각과 반대의 밝기나 색상(보색)을 띤다.
① 면적대비 : 면적이 커지면 명도와 채도는 증가하고, 면적이 작아지면 명도와 채도는 감소한다.
② 동화현상 : 인접한 색들끼리 서로의 영향을 받아 인접한 색에 가깝게 보이는 현상이다.
　예 전파효과, 혼색효과, 줄눈효과, 베졸드효과
③ 정의 잔상(양의 잔상) : 원래 감각과 같은 정도의 밝기나 색상을 띤다.
　예 쥐불놀이, 애니메이션

69 다음 중 면색(Film Color)을 설명하고 있는 것은?

① 순수하게 색만 있는 느낌을 주는 색

② 어느 정도의 용적을 차지하는 투명체의 색

③ 흡수한 빛을 모아 두었다가 천천히 가시광선 영역으로 나타나는 색

④ 나비의 날개, 금속의 마찰면에서 보여지는 색

해설 ② 공간색, ③ 형광색, ④ 간섭색에 대한 설명이다.
면색(Film Color) : 표면 지각이나 용적 지각이 없는 색으로 관찰자와의 거리가 불분명하게 느껴지는 색이다. 거리가 어느 만큼인지 지각하기 힘들며 개구색이라고도 한다. 예 구름 한 점 없는 푸른 하늘을 계속해서 볼 때 나타나는 색의 양상

70 동시대비에 대한 설명으로 옳은 것은?

① 색차가 작을수록 대비현상이 강해진다.

② 자극과 자극 사이의 거리가 멀어질수록 대비현상은 강해진다.

③ 무채색 위의 유채색은 채도가 낮아 보인다.

④ 서로 인접되어 있는 부분에서는 강한 대비효과가 나타난다.

71 가시광선의 파장과 색과의 관계를 순서대로 배열한 것으로 옳은 것은?(단, 단파장 – 중파장 – 장파장의 순)

① 주황 – 빨강 – 보라

② 빨강 – 노랑 – 보라

③ 노랑 – 보라 – 빨강

④ 보라 – 노랑 – 빨강

72 양복과 같은 색실의 직물이나, 망점 인쇄와 같은 혼색에 해당되는 것은?

① 가법혼색 ② 감법혼색
③ 중간혼색 ④ 병치혼색

73 검은색과 흰색 바탕 위에 각각 동일한 회색을 놓으면, 검정 바탕 위의 회색이 흰색 바탕 위의 회색에 비해 더 밝게 보이는 것과 관련된 대비는?

① 명도대비 ② 색상대비
③ 보색대비 ④ 채도대비

74 다음 중 면적대비 현상을 적용한 것은?

① 실내 벽지를 고를 때 샘플을 보고 선정하면 시공 후 다른 느낌을 받는 경우가 많아서 명도, 채도에 주의해야 한다.
② 보색대비가 너무 강하면 두 색 가운데에 무채색의 라인을 넣는다.
③ 교통표지판을 만들 때 눈에 잘 띄도록 명도의 차이를 크게 한다.
④ 음식점의 실내를 따뜻해보이도록 난색계열로 채색하였다.

75 감법혼색의 3원색을 모두 혼색한 결과는?

① 하 양 ② 검 정
③ 자 주 ④ 파 랑

 감법혼색의 3원색
Magenta + Cyan + Yellow = Black

76 비눗방울 등의 표면에 있는 색으로, 보는 각도에 따라 다르게 보이는 것은 빛의 어떤 원리를 이용한 것인가?

① 간 섭 ② 반 사
③ 굴 절 ④ 흡 수

77 작은 면적의 회색이 채도가 높은 유채색으로 둘러싸일 때 회색이 유채색의 보색 색상을 띠어 보이는 현상은?

① 허먼 그리드 현상
② 애브니 현상
③ 베졸드 브뤼케 현상
④ 색음 현상

 해설 ④ 색음 현상은 주위색의 보색이 중심에 있는 색에 겹쳐져 보이는 현상으로 괴테 현상이라고도 한다.
① 허먼 그리드 현상 : 명도대비의 일종으로 교차되는 지점의 회색잔상이 보이고, 채도가 높은 청색에서도 회색잔상이 보이는 현상이다.
② 애브니 현상 : 색자극의 순도가 변하면 같은 파랑의 색이라도 그 색상이 다르게 보이는 현상이다.
③ 베졸드 브뤼케 현상 : 색자극의 밝기가 달라지면 그 색상이 다르게 보이는 현상이다.

78 간상체와 추상체에 대한 설명 중 틀린 것은?

① 눈의 망막 중 중심와에는 간상체만 존재한다.
② 간상체는 추상체에 비하여 해상도가 떨어지지만 빛에는 더 민감하다.
③ 색채시각과 관련된 광수용기는 추상체이다.
④ 스펙트럼 민감도란 광수용기가 상대적으로 어떤 파장에 민감한가를 나타낸 것이다.

79 하얀 바탕 종이에 빨간색 원을 놓고 얼마간 보다가 하얀 바탕 종이를 빨간색 종이로 바꾸어 놓게 되면 빨간색 원은 검은색으로 보이게 되는 것과 관련된 대비는?

① 색채대비 ② 연변대비

③ 동시대비 ④ 계시대비

 계시대비는 어떤 색을 잠시 본 후 시간적인 차이를 두고 다른 색을 보았을 때, 먼저 본색의 영향으로 나중에 본색이 다르게 보이는 현상이다.

80 어느 특정한 색채가 주변색채의 영향을 받아 본래의 색과는 다른 색채로 지각되는 경우는?

① 혼색효과 ② 강조색 배색

③ 연속 배색 ④ 대비효과

제5과목 **색채체계의 이해**

81 먼셀의 표기방법에 대한 설명이 옳은 것은?

① 5G 5/11 : 채도 5, 명도 11을 나타내고 있으며 매우 선명한 녹색이다.

② 7.5Y 9/1 : 명도가 9로서 매우 어두운 단계이며 채도가 1단계로서 매우 탁한 색이다.

③ 2.5PB 9/2 : 선명한 파랑 영역의 색이다.

④ 2.5YR 4/8 : 명도 4, 채도 8을 나타내고 있으며 갈색이다.

82 먼셀(Albert H. Munsell)은 색의 밝고 어두운 정도를 무엇이라고 했는가?

① 광도(Lightness)

② 광량도(Brightness)

③ 밝기(Luminosity)

④ 명암가치(Value)

83 우리나라의 전통색은 음향오행사상에서 오정색과 다섯 개의 간색인 오간색으로 대변되는 의미론적 상징 색채계에 기반을 두고 있다. 오간색을 바르게 나열한 것은?

① 적색, 청색, 황색, 백색, 흑색

② 녹색, 벽색, 홍색, 유황색, 자색

③ 적색, 청색, 황색, 자색, 흑색

④ 녹색, 벽색, 홍색, 황토색, 주작색

84 현색계에 대한 설명으로 옳은 것은?

① CIE XYZ 표준 표색계는 대표적인 현색계이다.

② 수치로만 구성되어 색의 감각적 느낌을 나타내지 못한다.

③ 색 지각의 심리적인 3속성에 의해 정량적으로 분류하여 나타낸다.

④ 빛의 혼색실험에 기초를 두고 있으며 정확한 측정을 할 수 있다.

 ①, ②, ④은 혼색계에 대한 설명이다.
현색계
• 인간의 색지각을 기초로 색의 3속성(색상, 명도, 채도)에 의해 존재하는 색체계이다.
• 색표를 미리 정하여 번호와 기호를 붙이고 측색하려는 물체를 색채와 비교할 수 있도록 표준화한 체계이다.

- 대표적 현색계에는 먼셀 표색계와 NCS 표색계가 있다.
- 인간의 시감에 의존하므로 정밀한 색의 좌표를 구하기는 어렵다.
- 조건등색, 광원의 영향을 많이 받는다.

85 오스트발트 색상환에 대한 설명으로 옳은 것은?

① 영·헬름홀츠의 3원색설을 따른다.
② 전체가 20색상으로 구성되어 있다.
③ 마주보는 색은 서로 심리보색관계이다.
④ 먼셀 색상환과 일치한다.

86 다음 중 동일색상에서 톤의 차를 강조한 배색에 해당하는 것은?

① 분홍색 + 하늘색
② 분홍색 + 남색
③ 하늘색 + 남색
④ 남색 + 흑갈색

87 일본색채연구소가 1964년에 색채교육을 목적으로 개발한 색체계는?

① PCCS 색체계　② 먼셀 색체계
③ CIE 색체계　　④ NCS 색체계

88 NCS 색체계의 설명으로 틀린 것은?

① 심리적인 비율척도를 사용해 색 지각량을 표로 나타내었다.

② 기본개념은 영·헬름홀츠의 '색에 대한 감정의 자연적 시스템'을 채택하였다.
③ 흰색성, 검은색성, 노란색성, 빨간색성, 파란색성, 녹색성의 6가지 기본 속성을 가지고 있다.
④ 인테리어나 외부 환경디자인에 적합한 색체계이다.

89 계통색 이름과 L*a*b* 좌표가 틀린 것은?

① 선명한 빨강 : L*=40.51, a*=66.31, b*=46.13
② 밝은 녹갈색 : L*=51.04, a*=−10.52, b*=57.29
③ 어두운 청록 : L*=20.35, a*=−14.19, b*=−9.74
④ 탁한 자줏빛 분홍 : L*=30.37, a*=18.02, b*=−41.95

90 동일한 톤의 배색은 어떤 효과를 낼 수 있는가?

① 차분하고 정적이며 통일감의 효과를 낸다.
② 동적이고 화려하며 자극적인 효과를 낸다.
③ 안정적이고 온화하며 명료한 느낌을 준다.
④ 통일감과 더불어 변화와 활력 있는 느낌을 준다.

91 PCCS 색체계의 기본 색상 수는?

① 8색　　　　② 12색

③ 24색　　　　④ 36색

92 KS A 0011에서 사용하는 유채색의 수식 형용사에 속하지 않는 것은?

① Soft　　　　② Dull

③ Strong　　　④ Dark

 유채색의 수식 형용사
선명한(vv), 흐린(st), 탁한(dl), 밝은(lt), 어두운
(dk), 진한(dp), 연한(pl)

93 한국인의 생활색채에 관한 설명으로 틀린 것은?

① 자연과 더불어 담백한 색조가 지배적이었다.

② 단청 건축물은 부의 상징이었으며, 살림집은 신분을 상징하는 색으로 채색되었다.

③ 흑, 백, 적색은 재앙을 막아 주는 주술적인 의미로 색동옷 등에 상징적으로 쓰였다.

④ 비색이라 불리는 청자의 색은 상징적인 색이며, 실제로는 단색으로 표현할 수 없는 회색에 가까운 자연의 색이다.

94 다음 중 관용색명과 이에 대응하는 계통색 이름이 바르게 짝지어진 것은?

① 벚꽃색 – 연한 분홍

② 비둘기색 – 회청색

③ 살구색 – 흐린 노란 주황

④ 레몬색 – 밝은 황갈색

95 지각색을 체계화하여 표시하는 방법으로 한국·일본·미국 등에서 표준 체계로 사용되고 있는 것은?

① 먼셀 색체계

② NCS 색체계

③ PCCS 색체계

④ 오스트발트 색체계

96 셰브럴(M. E. Chevreul)의 조화원리에 해당하지 않는 것은?

① 두 색이 부조화일 때 그 사이에 백색 또는 흑색을 더하여 조화를 이룬다.

② 여러 가지 색을 가운데 한 가지의 색이 주조를 이룰 때 조화된다.

③ 색을 회전 혼색시켰을 때 중성색이 되는 배색은 조화를 이룬다.

④ 같은 색상에서 명도의 차이를 크게 배색하면 조화를 이룬다.

 ③ 영국의 피일드(색채조화에 있어서 면적이 중요하다고 처음으로 주장한 학자)가 주장한 원리이다.
셰브럴(M. E. Chevreul)의 조화원리
• 색의 3속성과 대비성의 관계에서 조화를 규명하려고 하였다. 즉, "색채의 조화는 유사성의 조화와 대조에서 이루어진다."라는 학설을 내세웠고, 유사한 조화와 대비의 조화를 구별했으며, 이러한 색의 대비에 기초한 배색 이론은 색채 조화론으로 발전하게 되었다.
• 유사의 조화(명도에 대한 조화, 색상에 따른 조화, 주조색에 따른 조화)
• 대비의 조화(명도대비에 따른 조화, 색상대비에 따른 조화, 분리색에 의한 조화, 보색대비에 따른 조화, 인접 보색대비에 따른 조화)

97 국제적인 표준이 되는 색체계로 묶인 것은?

① Munsell, RAL, L*a*b* System
② L*a*b*, Yxy, NCS System
③ DIC, Yxy, ISCC-NIST System
④ L*a*b*, ISCC-NIST, PANTONE System

98 먼셀의 색입체를 수직으로 자른 단면의 설명으로 옳은 것은?

① 대칭인 마름모 모양이다.
② 명도가 높은 어두운색이 상부에 위치한다.
③ 보색관계의 색상면을 볼 수 있다.
④ 등명도면이 나타난다.

99 다음 중 혼색계의 색체계는?

① XYZ 색체계
② NCS 색체계
③ DIN 색체계
④ Munsell 색체계

해설

혼색계
• 색광을 표시하는 표색계로 빛의 가산 혼합 원리를 기초로 한 표색계
• 빛의 체계를 삼자극치로 표현한 등색 수치나 감각을 표현한 체계(오차가 발생하여 측색기가 필요)
• 색감각을 일으키는 특성을 수치로 나타낸 것(수치로 표기되어 변색과 탈색 등의 영향이 없음)
• 현대 측색학 영역에서 중시
• 종류 : CIE, CIE의 XYZ, Hunter LAB

100 배색을 할 때 가장 큰 면적을 차지하고 주된 이미지를 나타내는 색은?

① 주조색 ② 강조색
③ 보조색 ④ 바탕색

2017년

제 **1**회 컬러리스트기사
기출문제

제**1**과목 **색채심리 · 마케팅**

01 다품종 소량생산체제로 변화되는 최근의 시장은 표적 마케팅을 지향한다. 표적 마케팅은 세 단계를 거쳐 이루어지는데 다음 중 옳은 것은?

① 시장 표적화 → 시장 세분화 → 시장의 위치 선정
② 시장 세분화 → 시장 표적화 → 시장의 위치 선정
③ 시장의 위치 선정 → 시장 표적화 → 시장 세분화
④ 틈새 시장분석 → 시장 세분화 → 시장의 위치 선정

02 소비패턴에 따라 소비자 유형 중 특정 상품에 대한 선호도가 높아 재구매율이 높은 집단은?

① 감성적 집단 ② 신소비 집단
③ 합리적 집단 ④ 관습적 집단

해설 소비자 생활유형
• 관습적 소비자 집단 : 브랜드를 선호한다.
• 유동적 구매를 하는 소비자 집단 : 충동적인 구매를 한다.
• 합리적 소비자 집단 : 합리적인 구매를 한다.
• 감성적 소비자 집단 : 체면과 이미지를 중시한다.
• 신소비자 집단(젊은층) : 심리적으로 불안정한 집단으로 뚜렷한 구매 패턴이 형성되어 있지 않다.

03 마케팅에서의 색채 역할과 사용에 대한 설명으로 가장 거리가 먼 것은?

① 주변 제품과의 색차를 고려하여 색채를 선정한다.
② 경기가 둔화되면 다양한 색상 · 톤의 제품이 선호된다.
③ 제품이 가지고 있는 기능과 품질에 충실한 색채를 기획해야 한다.
④ 저비용 고효율을 목적으로 제품의 색채를 변경하였다.

04 작업환경에서 색채의 역할과 관련이 없는 것은?

① 생산성 향상
② 안정성 저하
③ 작업 재해 감소
④ 쾌적한 작업환경

05 21세기의 유행색 중 주도적 색채이며, 디지털 패러다임의 대표색으로 분류되는 색채는?

① 베이지색 ② 연두색
③ 빨간색 ④ 청색

정답 1 ② 2 ④ 3 ② 4 ② 5 ④

안심Touch

06 색채정보를 조사하기 위해 사용되는 연구방법으로 거리가 먼 것은?

① 표본조사방법
② 현장관찰법
③ 추리관찰법
④ 패널조사법

 ① 표본조사방법 : 색채정보수집에 가장 많이 쓰이는 조사방법으로 모집단에서 표본을 확률적으로 추출하는 방법이며 확률 표본추출과 비확률 표본추출방법이 있다.
② 현장관찰법 : 조사의 신뢰도를 높이기 위해 사용하는 방법으로 소비자의 행동을 직접적으로 관찰한다. 특정지역의 유동인구 분석, 시청률이나 시간, 집중도 등을 조사하는 방법이다.
④ 패널조사법 : 목표가 되는 조사 대상자를 고정시키고, 동일한 질문을 반복 실시하는 방법으로 포괄적인 정보를 얻을 수 있으며 신제품 출시 전에 주로 사용한다.

07 색채의 공감각적 특징을 옳게 연결한 것은?

① 비렌 – 빨강 – 육각형
② 카스텔 – 노랑 – E 음계
③ 뉴턴 – 주황 – 라 음계
④ 모리스 데리베레 – 보라 – 머스크향

08 색채마케팅에서 표적고객에서 광고를 통해 가장 내세우고자 하는 제품의 특징을 의미하는 용어는?

① 소구점
② 카 피
③ 일러스트레이션
④ 배 열

09 컬러 마케팅에 사용되는 매슬로(Maslow)의 욕구단계 중 가장 상위계층에 속하는 것은?

① 생리적 욕구단계
② 안전 욕구단계
③ 사회적 욕구단계
④ 자아실현 욕구단계

10 처음 색을 보았을 때보다 시간이 지나면서 그 특성이 약해지는 현상은?

① 잔상색
② 보 색
③ 기억색
④ 순응색

 처음 색을 보았을 때보다 시간이 지나면서 그 특성이 약해지는 이유는 포화도가 낮아지면서 선명도가 떨어지기 때문이다.
① 잔상색 : 원래의 자극과 색이나 밝기가 같은 정의 잔상과 처음 보았던 색이 밝기와 색조에서 원래의 색과 반대되는 보색 관계로 보이는 부의 잔상이 있다.
② 보색 : 색상환에서 서로 마주 보게 위치하고 있는 것이다. 예 빨강과 청록, 노랑과 남색은 보색관계에 있다.
③ 기억색 : 고정관념의 색, 대상의 표면에 대한 무의식적 추론에 의해 결정되는 색채이다.
예 사과 → 빨강

11 형광등 또는 백열등과 같은 다양한 조명 아래에서도 사과의 빨간색이 달리 지각되지 않는 현상을 무엇이라 하는가?

① 착 시
② 색채의 주관성
③ 페흐너효과
④ 색채 항상성

해설 ④ 색채 항상성 : 우리 망막에 미치는 빛 자극의 물리적 특성이 변화하더라도 대상물체의 색이 그대로 유지된다고 지각되는 현상이다.
① 착시 : 시각에 관해서 생기는 착각으로 색상대비, 명도대비, 채도대비, 잔상 등의 효과가 있다.
② 색채의 주관성 : 실제로 물리적인 현상으로 보이는 것이 아니라 생리적인 현상으로 눈에 보이는 색을 말한다. 예 독일의 페흐너(G. T. Fechner) 효과, 영국의 벤험(Benham)의 팽이
③ 페흐너효과 : 무채색만으로 칠한 원판에서 유채색을 경험하는 효과를 말한다.

12 공장의 근로자들이 실제 근무시간을 보다 짧게 인식할 수 있도록 실내 환경색채를 적용하려고 한다. 이때 사용할 가장 적합한 색은?

① 파 랑 ② 빨 강
③ 노 랑 ④ 하 양

13 SD법(Semantic Differential Method)을 활용한 색채 이미지 조사법에 대한 설명 중 틀린 것은?

① 색채 감성의 객관적 척도이다.
② 단색에 대한 상대적인 비교 평가가 가능하다.
③ 색상이 다르면 항상 다른 형용사로 표현된다.
④ 색채 기획 과정에서 의미 공간 내 이미지의 위치를 찾을 수 있다.

14 요하네스 이텐은 색과 모양의 조화로운 관계성을 연구하였다. 색과 형태의 관계에 대한 설명 중 틀린 것은?

① 노랑은 명시도 높은 색으로 뾰족하고 날카로운 느낌을 준다.
② 파랑은 차갑고 투명한 영적인 느낌을 주는 색으로 둥가라미를 연상시킨다.
③ 빨강은 주목성이 강하고 단단한 느낌을 주기 때문에 마름모꼴이 연상된다.
④ 수직과 수평선의 특성이 있는 모양은 사각형과 관련이 있다.

해설 ③ 빨강은 주목성이 강하고 단단한 느낌을 주기 때문에 정사각형이 연상된다.
색과 모양
• 빨간색 : 정사각형
• 주황색 : 직사각형(세로방향)
• 노란색 : 역삼각형
• 초록색 : 육각형
• 파란색 : 원
• 보라색 : 타원(가로방향)
• 갈색 : 마름모
• 흰색 : 반달모양
• 검은색 : 사다리꼴
• 회색 : 모래시계

15 색채 시장조사 기법 중 서베이(Survey) 조사에 대한 설명으로 틀린 것은?

① 일반 소비자들의 제품구매 및 이용 상황에 대한 정보를 수집하고 분석하는 방법이다.
② 조사원이 직접 거리나 가정을 방문하여 조사하는 방법이다.
③ 조사의 주목적은 시장 점유율의 변화와 마케팅 변화의 변수를 파악하는 것이다.
④ 기업의 전반적 마케팅 전략수립의 기본자료를 수집하기 위한 조사로 활용된다.

16 소비자구매심리 과정을 파악할 수 있는 AIDMA에 속하지 않는 것은?

① Attention
② Interest
③ Design
④ Action

해설 소비자의 구매의사결정과정 – AIDMA원칙
A(Attention 주의), I(Interest 흥미), D(Desire 욕구), M(Memory 기억), A(Action 행위)

17 환경문제를 생각하는 소비자를 위해서 천연재료의 특성을 부각시키거나 제품이 갖는 환경보호의 이미지를 부각시키는 '그린마케팅'과 관련한 색채마케팅전략은?

① 보편적 색채전략
② 혁신적 색채전략
③ 의미론적 색채전략
④ 보수적 색채전략

18 색채마케팅을 위한 마케팅(Marketing)의 기초이론에 대한 설명 중 틀린 것은?

① 마케팅이란 개인이나 집단이 상호 제품과 가치를 창출하고 교환하여 그들의 욕구를 충족시키는 사회적 관리의 과정이다.
② 마케팅의 기초는 인간의 욕구에서 출발하는데 욕구는 필요, 수요, 제품, 교환, 거래, 시장 등의 순환고리를 만든다.

③ 인간의 욕구는 매우 다양하므로 제품에 따라 1차적 욕구와 2차적 욕구를 분리시켜 제품과 서비스를 창출하는 것이 좋다.
④ 마케팅의 가장 기초는 인간의 욕구(Needs)로, 매슬로는 인간의 욕구가 다섯 계층으로 구분된다고 설명하였다.

19 색채치료에 있어서 색상과 치료효과가 바르게 연결된 것은?

① 빨강 – 소화장애, 당뇨, 습진
② 노랑 – 빈혈, 내분비기관장애, 천식
③ 파랑 – 충수염, 호흡기질환, 경련
④ 보라 – 방광질환, 골격성장애, 정신질환

20 환경색채의 영향으로 틀린 것은?

① 지역 거주자의 생활에 영향을 준다.
② 의식적 · 무의식적 행동을 유발한다.
③ 자연환경인 기후와 일광에 영향을 준다.
④ 지역의 자연적 · 인공적 특징을 형성한다.

해설 환경색채의 영향
• 지역의 자연적이고 인공적인 특징 형성
• 거주자에게 영향 미침
• 시각적, 관념적, 공감각적, 상징적, 생리학적 영향을 줌
• 의식적, 무의식적 행동 유발

제2과목 색채디자인

21 유니버설디자인의 7원칙에 해당되지 않는 것은?

① 누구라도 사용할 수 있고, 손에 넣을 수 있는 것
② 적은 노력으로 효율적으로, 편하게 사용할 수 있을 것
③ 실수를 하면 중대한 결과가 초래되도록 할 것
④ 접근하고 사용하는데 적절한 공간이 있을 것

22 게슈발트 시지각원리에 해당되지 않는 것은?

① 근접성 ② 연속성
③ 폐쇄성 ④ 역동성

 게슈발트의 시지각원리
• 근접성 : 형태가 서로 비슷한 조건에서 가까이 있을수록 지각적으로 무리 지어 보이는 것
• 연속성 : 어떤 형태나 그룹이 방향성을 가지고 연속되어 있을 때 진행방향이나 배열이 같은 것끼리 무리 지어 보이는 것
• 폐쇄성 : 닫혀 있지 않은 도형이 완결되어 보이거나 무리 지어서 하나의 형태로 보이는 것
• 연속성 : 진행방향이나 배열이 같은 것끼리 무리 지어 보이는 것

23 시지각의 원리에 근거를 둔 추상적, 기계적 형태의 반복과 연속 등을 통한 시각적 환영, 지각 그리고 색채의 물리적 및 심리적 효과에 관련된 착시의 회화는?

① 팝아트 ② 옵아트

③ 미니멀라이즘 ④ 포스트모더니즘

 ① 팝아트 : 현대 산업사회의 특징인 대중문화 속에 등장하는 이미지를 미술로 수용한 사조
③ 미니멀리즘 : 디자인에서 미감을 최소한으로 줄이려는 형태를 취한다.
④ 포스트모더니즘 : 새로움을 담는 과거의 현존, 1970년대 다원주의와 함께 부상하였다.

24 디자인의 기본조건인 합목적성에 대한 설명으로 옳은 것은?

① 시대성, 유행, 개성이 복합된 것이다.
② 기능성과 실용성을 고려한 것이다.
③ 사용될 재료, 가공법을 고려한 것이다.
④ 창의적인 아름다움을 창조하는 것이다.

25 상업용 공간의 파사드(Facade)디자인은 어떤 분야에 속하는가?

① Exterior Design
② Multiful Design
③ Illustration Design
④ Industrial Design

파사드(Facade)는 건축물의 주된 출입구가 있는 정면부로서 Exterior Design에 속한다.
① Exterior Design : 옥외디자인이라고 하며, 지붕, 외벽 등의 디자인을 하는 것을 말한다.
② Multiful Design : 멀티디자인으로 현대 에코 아이디어의 특징 중 가장 중요한 것이 자원을 효율적으로 사용하는 것이다.
③ Illustration Design : 삽화, 도해, 신문이나 잡지, 광고의 문장이나 내용을 보충하거나 강조해 주기 위한 목적으로 첨가되는 이미지디자인이다.
④ Industrial Design : 산업디자인(공업디자인)의 영역은 넓은 의미로 모든 조형 활동에 대한 계획, 설계나 드로잉까지 포함하며 좁은 의미로 도안, 장식 등의 의미로 사용된다.

 21 ③ 22 ④ 23 ② 24 ② 25 ①

26 공간의 색채계획으로 적절하지 않은 것은?

① 보조색은 면적의 비례에서 5~10% 를 차지한다.
② 장기체류의 공간은 색채배색이 두드러지지 않아야 한다.
③ 색의 사용은 천장 - 벽 - 바닥의 순으로 어두워져야 한다.
④ 디자인 분야별로 주조색의 선정방법은 다를 수 있다.

27 컬러 플래닝의 기획단계 조사항목이 아닌 것은?

① 환경요소 ② 시설요소
③ 인간요소 ④ 비용요소

28 색채계획을 함에 앞서 색채를 적용할 대상을 검토할 때 고려할 조건에 대한 설명이 틀린 것은?

① 거리감 - 대상과 사물의 거리
② 면적효과 - 대상이 차지하는 면적
③ 조명조건 - 광원의 종류 및 조도
④ 공공성의 정도 - 개인용, 공동사용의 구분

29 효과적인 커뮤니케이션을 위한 연결이 틀린 것은?

① 소스 : 메시지 송신자, 디자이너
② 메시지 : 시각적 기호, 텍스트, 통신데이터

③ 경로 : 기호의 해석 및 시각화
④ 수신자 : 체험, 경험, 해석, 기호의 언어화

30 하나의 상품이 특정 제조업체의 제품임을 나타내는 상품명이라고 불리는 것은?

① Naming ② Brand
③ C.I ④ Concept

31 디자인의 원리에 대한 설명으로 틀린 것은?

① 디자인의 원리에는 조화, 균형, 리듬, 통일과 변화가 있다.
② 리듬에는 반복, 점진, 방사, 황금분할이 있다.
③ 디자인의 균형에는 대칭적 균형과 비대칭적 균형이 있다.
④ 디자인에 있어 강조되는 요소는 다른 요소들과 변화 또는 대조를 이루도록 계획되어야 한다.

32 디자인에 관한 전반적인 설명 중 적합하지 않은 것은?

① 인간 생활의 목적에 맞고 실용적이며 미적인 조형을 계획하고 그를 실현하는 과정과 그에 따른 결과이다.
② 라틴어의 Designare가 그 어원이며 이는 모든 조형활동에 대한 계획을 의미한다.

③ 기능에 충실한 효율적 형태가 가장 아름다운 것이며 기능을 최대로 만족시키는 형식을 추구함이 목표이다.

④ 지적 수준을 가지고 표현된 내용을 구체화시키기 위한 의식적이고 지적인 구성요소들의 조작이다.

33 좋은 디자인의 조건 중 여러 대(代)를 거치면서 형태의 세련과 사용상의 개선이 이루어져 생태계에 유기적으로 적응하는 인간 중심의 디자인으로 나타나게 되는 것을 무엇이라고 하는가?

① 친자연성 ② 문화성
③ 질서성 ④ 지역성

34 신예술 양식이라 불렀으며 곡선적이고 장식적이며 추상형식이 유행하게 되었으며 유럽 전역으로 확대되었던 디자인 사조는?

① 아르데코
② 아르누보
③ 미술공예운동
④ 바우하우스

해설
② 아르누보 : 색채는 인상주의의 영향을 받아 연한 파스텔계통의 부드러운 색조가 주류를 이루었다.
① 아르데코 : 아르데코는 공업적 생산방식을 미술과 결합시킨 기능적이고 고전적인 직선미를 추구하였고, 현대적이고 도시적인 감각과 함께 모더니즘과 장식미술의 결합이라고 표현하였다. 색채는 강렬한 원색이 주를 이루었다(녹색, 검은색, 회색, 크림색, 주황색, 갈색 등).

③ 미술공예운동 : 윌리엄 모리스가 주축이 된 수공예 중심의 미술운동으로 고딕양식을 추구하였고, 식물문양을 응용한 유기적이고 선적인 형태를 사용하였다. 색채는 올리브 그린, 크림색, 황토색, 어두운 파란색, 검은색, 칙칙한 색, 인디고 블루색, 노란색, 보라색을 이용한 명도대비·색상대비가 특징이다.
④ 바우하우스 : 화가이자 건축가인 앙리 반 벨데가 미술 공예학교를 세움으로써 시작되었다. 합목적적이면서 기본 주의를 표방하여 기능과 관계없는 장식을 배제한 스타일로 단순한 색채가 특징이다.

35 디자인을 할 때, 필수적으로 고려할 필요가 없는 것은?

① 실용성 ② 심미성
③ 경제성 ④ 역사성

36 러시아 구성주의자인 엘 리시츠키의 작품을 일컫는 대표적인 조형언어는?

① 팩투라(Factura)
② 아키텍톤(Architecton)
③ 프라운(Proun)
④ 릴리프(Relief)

해설
③ 프라운(Proun) : '새로운 예술을 위하여'라는 뜻이다.
① 팩투라(Factura) : 러시아 아방가르드 작품의 중심 개념으로 색, 소리, 소재, 질감 등 작품을 구성하는 '질료'를 중시한 개념이다.
② 아키텍톤(Architecton) : 지구를 벗어나 우주 공간과 인간을 연결시키는 건축을 구상한 것으로 이런 의도로 설계된 말레비치의 건축 형태를 말한다.
④ 릴리프(Relief) : 부조(浮彫), 양각(陽刻)이란 뜻으로 부조에서 파생하여 평면상에 요철기복을 가한 조형표현으로 회화에서는 물체의 두께와 깊이를 입체적으로 표현하는 것이다.

엘 리시츠키(El Lissitzky, 1890~1941)
러시아 구성주의운동에 지대한 공헌을 세웠고 선구적인 이미지와 혁신적인 표현 양식으로 초기 그래픽디자인의 방향을 형성하는 데 중추적인 역할을 하였다. 별 의미 없이 붙인 프라운(Proun)이라는 제목으로 기하학적 추상화 연작을 제작하기 시작하였다. 〈프라운 19D〉(1922경)라는 유화작품으로, 엘 리시츠키는 이 작품을 가리켜 "회화와 건축의 교차점"이라고 주장하였다.

프라운 19D(1922경)
석판화, 설치 작품, 회화 등으로 이루어진 이 연작 중에서 가장 유명한 작품

37 자극의 크기나 강도를 일정방향으로 조금씩 변화시켜 나가면서 그 각각 자극에 대하여 '크다/작다, 보인다/보이지 않는다.' 등의 판단을 하는 색채디자인 평가방법은?

① 조정법 ② 극한법
③ 항상법 ④ 선택법

38 다음 중 멀티미디어디자인에서 정보의 위치를 탐색하기 위하여 비교적 중요하게 다뤄지는 개념과 거리가 먼 것은?

① 사용성(Usability)
② 가독성(Legibility)
③ 상호작용성(Interactivity)
④ 항해(Navigation)

39 색채계획에 따른 주조색, 보조색, 강조색의 배색에 대한 설명이 틀린 것은?

① 주조색 – 전체의 70% 이상을 차지하는 색이다.
② 주조색 – 전체적인 이미지를 좌우하게 된다.
③ 보조색 – 색채계획 시 주조색을 보완해 주는 역할을 한다.
④ 강조색 – 전체의 30% 정도이므로 디자인 대상을 변화시키기 어렵다.

40 다음 중 형과 바탕(Figure and Ground)의 법칙이 적용된 예로 적합하지 않은 것은?

① 가구와 벽면의 관계
② 건물표면과 간판의 관계
③ 자연경관과 아파트의 관계
④ 기업이미지와 상품의 관계

제**3**과목 **색채관리**

41 컴퓨터 자동배색(Computer Color Matching)을 도입하는 목적 또는 장점이라고 할 수 없는 것은?

① 다품종 소량에 대응
② 고객의 신뢰도 구축
③ 메타머리즘의 효율적인 형성과 실현
④ 컬러런트 구성의 효율화

해설 메타머리즘(Metamerism, 조건등색) : 분광반사율이 다른 2개의 물체가 어떤 특정한 빛으로 조명했을 때 같은 색으로 보이는 것

컴퓨터 자동배색(Computer Color Matching) 그 외 장점
- 정확한 양으로 조색
- 신속하고 정확한 컬러 매칭
- 일정한 제품의 품질관리
- 미숙련자도 조색 가능
- 메타머리즘 예측
- 소재변화에 따른 대응

42 광 측정 요소와 그 단위의 연결이 잘못된 것은?

① 광도 - K ② 휘도 - nt
③ 조도 - lx ④ 광속 - lm

43 회화나무의 꽃봉오리로 황색염료가 되며 매염제에 따라서 황색, 회록색 등으로 다양하게 염색되는 것은?

① 황벽(黃蘗) ② 소방목(蘇方木)
③ 괴화(槐花) ④ 울금(鬱金)

44 육안검색 시 조명방법에 대한 설명이 옳은 것은?

① 자연주광의 특성은 변하기 쉬워 인공조명만 사용할 수 있다.
② 관찰자는 무채색계열의 의복을 착용해야 한다.
③ 관찰자의 시야 내에는 시험할 시료의 색 외에 연한 표면색이 있어서는 안 된다.
④ 시료면의 범위보다 넓은 범위를 균일하게 조명해야 하며 적어도 500lx의 조도가 필요하다.

45 색채측정기에 관한 설명으로 틀린 것은?

① CIE에서 광원과 물체의 반사각도, 그리고 관찰자의 조건을 표준화하였다.
② 측색기의 특성에 따라 분광광도계와 색차계를 이용하는 방법이 있다.
③ KS A 0011에 제정되어 있다.
④ 목적에 따라 RGB, CMYK를 측정하는 측정기도 있다.

46 이미지의 투명성과 관련된 알파채널에서 향상된 기능 제공, 트루컬러 지원, 비손실 압축을 사용하여 이미지 변형 없이 원래 이미지를 웹상에 그대로 표현할 수 있는 파일 포맷은?

① EPS ② PNG
③ PSD ④ PCX

47 KS 색에 관한 용어 중 다음과 같은 의미를 지닌 용어는?

> 시료면이 유채색을 포함한 것으로 보이는 정도에 관련된 시감각의 속성

① 채도(Chroma)
② 선명도(Colorfulness)
③ 포화도(Saturation)
④ 먼셀 크로마(Munsell Chroma)

48 컬러런트(Colorant)에 대한 설명으로 틀린 것은?

① 컬러런트는 원색이며 하나의 색을 만들기 위해 색상을 만드는 역할을 한다.
② 색소는 안료와 염료로 구성된다.
③ 안료는 친화력이 있어 별도의 접착제를 필요로 하지 않는다.
④ 채도를 낮추기 위해 보색을 사용하는 것은 좋은 방법이 아니다.

49 분광광도계의 특징으로 틀린 것은?

① 컴퓨터로 제어하고 고정밀 측정이 가능하며 투명색 측정도 가능하다.
② d/0, 0/d 광학계를 이용하여 투과색 측정이 가능하다.
③ 분광분포를 얻을 수 있다.
④ 표준광 D$_{65}$를 기준광원으로 한다.

해설 분광광도계는 CIE 규격에 규격되어 있는 특징과 등가의 각종 광원 데이터를 내장하고 있으므로 다양한 광원 조건 하에서 측정데이터를 얻을 수 있다. 즉, 다양한 광원과 시야에서의 색채값을 동시에 산출해 낼 수 있다.

50 디지털 색채 시스템에 대한 설명으로 옳은 것은?

① RGB : 빛을 더할수록 밝아지는 감법혼색 체계이다.
② HSB : 색상은 0°에서 360° 단계의 각도값에 의해 표현된다.
③ CMYK : 각 색상은 0에서 255까지 256단계로 표현된다.
④ Indexes : 일반적인 컬러 색상을 픽셀 밝기 정보만 가지고 이미지를 구현한다.

51 분광반사율에 대한 설명으로 틀린 것은?

① 회색계통의 색들은 반사율이 동일하게 나타난다.
② 밝은색일수록 전반적으로 반사율이 높다.
③ 채도가 높은 선명한 색일수록 분광반사율의 차이가 크다.
④ 반사율은 색채 시료의 특성에 따라 다르게 나타난다.

52 안료에 대한 설명이 틀린 것은?

① 백색안료 중에는 바라이트, 호분, 백악, 클레이, 석고 등의 체질안료가 있다.
② 안료는 성분에 따라 무기안료와 유기안료로 분류한다.
③ 무기안료 중에는 백색의 색조를 띠는 백색안료가 많으며, 다른 안료에 섞어 사용하면 은폐력이 떨어진다.
④ 유기안료는 무기안료에 비해 빛깔이 선명하고 착색력도 좋으며 임의의 색조를 얻을 수 있다.

해설 무기안료는 은폐력이 크고 강한 빛에 잘 견디며 변색되지 않는다.

53 다음 컬러와 관련된 용어의 설명 중 틀린 것은?

① Chrominance : 시료색 자극의 특정 무채색 자극에서의 색도차와 휘도의 곱

② Color Gamut : 특정 조건에 따라 발색되는 모든 색을 포함하는 색도좌표도 또는 색공간 내의 영역

③ Lightness : 광원 또는 물체 표면의 명암에 관한 시지각의 속성

④ Luminance : 유한한 면적을 갖고 있는 발광면의 밝기를 나타내는 양

 ③ Lightness(명도) : 색의 삼속성 중 하나로 색의 밝고 어두운 정도를 말한다.
먼셀 색표계에서는 가장 밝은 흰색을 명도 10, 가장 어두운 검은색을 명도 0으로 하여, 0~3단계는 저명도, 4~6단계는 중명도, 7~10단계는 고명도가 된다. 그레이 스케일(Gray scale)은 물체색의 표준뿐만 아니라 사진, 인쇄, TV 등의 명도 상태를 검토하는 테스트용으로 사용된다.

54 색채 소재의 분류에 있어 각 소재별 사례가 잘못된 것은?

① 천연수지도료 : 옻, 유성페인트, 유성에나멜

② 합성수지도료 : 주정도료, 캐슈계 도료, 래커

③ 천연염료 : 동물염료, 광물염료, 식물염료

④ 무기안료 : 아연, 철, 구리 등 금속화합물

 합성수지도료는 내알칼리성이기 때문에 콘크리트나 모르타르의 마무리 도료에 많이 쓰인다.

55 조명과 관련이 있는 측정값이 아닌 것은?

① CIE 연색지수(Color Rendering Index)

② 상관색온도(CCT ; Correlated Color Temperature)

③ 반사스펙트럼

④ 조 도

56 다음 CCM의 과정 중에서 가장 마지막에 하는 일은?

① CCM 배색 처방 계산

② 기초 컬러런트 데이터 입력

③ 시편 도장 또는 염색

④ 표준색 측색

57 염료 및 염색에 대한 설명 중 틀린 것은?

① 염료 이온이 피염제에 화학적인 결합을 하는 것을 이용한다.

② 염료로서의 역할을 하기 위해서는 분자가 직물에 흡착되어야 한다.

③ 최초의 합성염료가 만들어진 것은 20세기 초이다.

④ 효율적인 염색을 위해서 염료가 용매에 잘 용해되어야 한다.

 합성염료(인공적으로 제조된 염료)
1856년 영국의 W. H. 퍼킨(Perkin)에 아닐린을 산화하여 얻은 최초의 동물성섬유용 적자 색염료 모브(Mauve)를 발명하였고, 이어 1859년 빨강 염기성염료인 마젠타가 합성되었으며, 그 뒤 합성염료 시대의 막이 열렸다.

58 디지털 색채의 특징에 대한 설명 중 틀린 것은?

① 디지털 색채는 가법혼색과 감법혼색 체계를 기본으로 한다.
② 디지털 색채에서의 가법혼색은 빛의 삼원색을 다양한 비율과 강도로 혼합하여 만들어진다.
③ 모니터와 프린터의 색역(Gamut)은 서로 다르다.
④ 모니터와 프린터는 항상 동일한 프로파일을 갖는다.

해설 모니터와 프린트는 장비 의존적인 색 재현을 하기 때문에 서로 다른 프로파일을 가지고 있으며, 장비의 종류나 설정에 따라 색 재현의 결과가 달라진다. 그러므로 정확한 색 재현을 위해서는 작업에 컬러 매니지먼트를 적용하여야 한다.

59 육안조색 시 필요한 도구로 옳은 것은?

① 측색기, 어플리케이터, CCM, 측정지
② 표준광원, 어플리케이터, 스포이드, 믹서
③ 표준광원, 소프트웨어, 믹서, 스포이드
④ 은폐율지, 측색기, 믹서, CCM

60 디지털 색채와 관련된 설명으로 틀린 것은?

① 1비트는 흑과 백의 2가지 색채 정보를 가진다.
② Full HD는 약 100만 화소로 해상도는 1,366×768이다.
③ RGB를 채널당 8비트로 사용하는 경우 약 1,600만 컬러의 표현이 가능하다.
④ 컬러 채널당 8비트를 사용하는 경우 각 채널당 256단계의 계조가 표현된다.

제4과목 색채지각론

61 백색광이 어떤 과일에 비추어졌을 때 600~700nm에서 일부의 빛을 흡수하고 나머지는 반사시켰다면 이 과일의 색은?

① 빨간색 ② 초록색
③ 노란색 ④ 파란색

62 감법혼색에 대한 설명으로 틀린 것은?

① 색료의 삼원색을 모두 혼합하면 검정이나 검정에 가까운 회색이 된다.
② 색료의 삼원색을 같은 비율로 혼합한 2차색은 Red, Green, Yellow이다.
③ 색료의 두 보색을 균형 있게 혼합하면 중성의 회색이 된다.
④ 색료의 순색에 회색을 혼합하면 탁색이 된다.

해설 감법혼색 결과(색료의 혼합은 감법혼합이다)
Magenta + Yellow = Red
Cyan + Magenta = Blue
Cyan + Yellow = Green

63 어떤 물체 위에서 빛이 투과하거나 흡수되지 않고 거의 완전 반사에 가까운 색은?

① 금속색　　　② 간섭색

③ 경영색　　　④ 형광색

 ① 금속색 : 도료 속에 미세한 금속편을 섞어 사용하는 색으로 금속의 표면에서 나타나며 특정 파장의 강한 반사로 지각되는 색
② 간섭색 : 얇은 막으로 싸여진 물체 표면에서 나타나는 색 예 진주조개, 전복 껍질, 물 위의 기름막 등에서 나타나는 무지개색
④ 형광색 : 형광 물질이 첨가된 색료를 통하여 인공적 느낌이 구현되는 선명한 색

64 푸르킨예현상에 대한 설명 중 틀린 것은?

① 낮에는 빨간 사과가 밤이 되면 검게 보이며, 낮에는 파란 공이 밤이 되면 밝은 회색으로 보이는 현상

② 조명이 점차로 어두워지면 파장이 짧은 색이 먼저 사라지고 파장이 긴 색이 나중에 사라지는 현상

③ 어두운 곳에서 비시감도곡선은 단파장 쪽으로 이동

④ 해가 지고 황혼일 때 초목의 잎이 밝게 보이는 현상

65 음성적 잔상으로 보이는 색은 원래의 색과 어떤 관계의 색이 보이게 되는가?

① 보 색　　　② 유사색

③ 동일색　　　④ 기억색

66 명시성에 대한 설명으로 틀린 것은?

① 명도가 같을 때 채도가 높은 쪽이 쉽게 식별된다.

② 채도 차이가 삼속성 차이 중 가장 효과가 높다.

③ 바탕색과의 관계에서 명도의 차이가 클 때 높다.

④ 차가운 색보다 따뜻한 색이 명시성이 높다.

67 물리적, 생리적 원인에 따른 색채 지각변화에 대한 설명 중 옳은 것은?

① 망막의 지체현상은 약한 빛 아래서 운전하는 사람의 반응시간을 짧게 만든다.

② 망막 수용기에 의해 지각된 색은 지배적 주변상황에서 오는 변수에 따른 반응이 사람마다 동일하다.

③ 빛 강도가 해질녘의 경우처럼 약할 때는 망막의 화학적 변화가 급속히 일어나 시자극을 빠르게 받아들인다.

④ 빛의 강도가 주어진 최소수준 아래로 떨어질 경우 스펙트럼의 단파장과 중파장에 민감한 간상체가 작용하기 시작한다.

68 청록과 노랑으로 구성된 그림을 집중해서 보다가 흰 벽을 쳐다보면 보이는 잔상의 색은?

① 사이안과 노랑　② 빨강과 파랑

③ 주황과 녹색　　④ 자주와 보라

69 보색대비에 대한 설명으로 옳은 것은?

① 보색끼리의 색은 상대 쪽의 채도를 높여 색상을 강하게 드러나 보이게 한다.

② 보색끼리의 색은 상대편의 명도를 더욱 낮게 만든다.

③ 노랑 배경 위의 파랑이 녹색 배경 위의 파랑보다 더 약하게 보인다.

④ 주황 배경 위의 빨강이 청록 배경 위의 빨강보다 더 선명하게 보인다.

70 색채현상(효과)에 관한 설명이 옳게 연결된 것은?

① 푸르킨예현상 : 교통신호기의 색 중에서 빨강이 빨리 지각된다.

② 색음현상 : 해가 질 때 빨간 꽃은 어두워 보이고 푸른 잎이 밝게 보인다.

③ 베졸드 브뤼케현상 : 주황색 원통에 빛이 강하게 닿는 부분은 노랑으로 보인다.

④ 브로커 슐처효과 : 석양에서 양초에 비친 연필의 그림자가 파랑으로 보인다.

 ① 푸르킨예 현상 : 명소시에서 암소시로 옮겨가면서 일어나는 색지각현상으로 낮에 빨갛게 보이는 물체가 밤이 되면 어둡게 보이고 낮에 파랗게 보이던 물체가 밤이 되면 밝은 회색으로 보이는 현상을 말한다.

② 색음현상 : 색을 띤 그림자라는 의미로 괴테현상이라고도 하며, 주위색의 보색이 중심에 있는 색에 겹쳐져 보이는 현상을 말한다.

④ 브로커 슐처효과 : 어떤 자극의 시감각의 관계에 있어 자극이 강해지면 시감각의 반응도 크고 속도가 빨라지는 현상으로 색의 파장에 따라서도 반응속도가 다르다.

71 색의 지각과 감정효과를 적용한 사례로 옳은 것은?

① 저학년 아동들을 위한 놀이공간에 밝은 회색을 사용하였다.

② 여름이 되어 실내가구, 소파를 밝은 주황색으로 바꾸었다.

③ 고학년 아동들을 위한 학습공간에 연한 파란색을 사용하였다.

④ 레스토랑에 식욕을 돋우기 위해 밝은 녹색을 사용하였다.

72 인상파 화가 세라는 작은 색 점을 찍어서 그림을 그리는 기법을 사용하였는데 이러한 방식의 색 혼합방법은?

① 병치혼합 ② 회전혼합

③ 감법혼합 ④ 계시혼합

해설 ① 병치혼합 : 가법혼색의 일종으로 색을 직접적으로 혼합하는 것이 아니라 많은 색의 점들을 조밀하게 병치하여 서로 혼합되게 보이는 방법

② 회전혼합 : 두 가지 이상의 색을 붙인 후 빠른 속도로 회전하여, 그 색들이 혼합되어 보이는 현상으로 평균혼합으로 명도와 채도가 평균값으로 지각이 났고 색료에 의해서 혼합의 것이 아니라 계시가법혼색에 속함 예 맥스웰의 회전판과 팽이

③ 감법혼합 : 색료의 3원색(Magenta, Yellow, Cyan)의 혼합으로 혼합한 색이 원래의 색보다 어두워 보이는 혼색

④ 계시혼합 : 우리 눈에 서로 다른 색 자극이 차례로 돌아와 망막 상에서 혼합되는 경우

73 대낮 어두운 극장에 들어가면 처음에는 전혀 안 보이다가 서서히 보이기 시작한다. 이때 활발하게 반응하기 시작하는 광수용기는?

① 홍 채　　② 추상체

③ 간상체　　④ 초자체

③ 약 500~550nm

④ 약 550~600nm

74 밤하늘의 별을 볼 때 정면으로 보는 것보다 곁눈으로 보는 것이 더 잘 보이는 이유는?

① 망막의 맹점에는 광수용기가 없으므로

② 망막의 중심부에는 추상체만 있고, 주변망막에는 간상체가 많이 분포되어 있으므로

③ 추상체와 간상체가 각기 다른 해상도를 갖기 때문에

④ 추상체에 의한 순응이 간상체에 의한 순응보다 신속하게 발생하기 때문에

77 명도대비에 대한 설명으로 틀린 것은?

① 명도대비는 명도의 차이가 클수록 더욱 뚜렷하다.

② 삼속성에 의한 대비 중 명도대비의 효과가 가장 크다.

③ 명도가 다른 두 색을 인접했을 때 밝은색은 더욱 밝아 보인다.

④ 색채가 검정 바탕에서 가장 어둡게 보이고, 흰색 바탕에서 가장 밝아 보인다.

 명도대비 : 명도차를 갖는 두 색을 인접 배색했을 때, 서로의 영향으로 밝은색은 더 밝게, 어두운색은 더 어둡게 보이는 현상

75 흰 종이 위에 빨간색 원을 놓고 얼마 동안 보다가 그 바탕의 흰 종이를 빨간 종이로 바꾸어 놓으면 검정의 원이 느껴지는 것과 관련한 대비현상은?

① 채도대비　　② 동시대비

③ 연변대비　　④ 계시대비

 계시대비는 어떤 색을 잠시 본 후 시간적인 차이를 두고 다른 색을 보았을 때, 먼저 본 색의 영향으로 나중에 본 색이 다르게 보이는 현상이다.

78 컬러인쇄, 사진 등에 사용되고 있는 색료의 3원색이 아닌 것은?

① 마젠타(Magenta)

② 노랑(Yellow)

③ 녹색(Green)

④ 사이안(Cyan)

79 도로 안내 표지를 디자인할 때 가장 중점을 두어야 하는 것은?

① 배경색과 글씨의 보색대비효과를 고려한다.

② 배경색과 글씨의 명도차를 고려한다.

③ 배경색과 글씨의 색상차를 고려한다.

④ 배경색과 글씨의 채도차를 고려한다.

76 백색광을 투사했을 때 사이안색(Cyan) 염료로 염색된 직물에 의해 가장 많이 흡수되는 파장은?

① 약 400~450nm

② 약 450~500nm

80 회전혼합에 대한 설명 중 틀린 것은?

① 혼합된 색의 명도는 혼합하려는 색들의 중간 명도가 된다.

② 혼합된 색상은 중간색상이 되며, 면적에 따라 다르다.

③ 보색관계의 색상혼합은 중간명도의 회색이 된다.

④ 혼합된 색의 채도는 원래의 채도보다 높아진다.

해설 ▶ 대표적 현색계에는 먼셀 표색계와 NCS 표색계가 있다. 현색계는 물체의 색을 순차적으로 배열하고 색입체 공간을 체계화한 것으로 색표를 미리 정하여 번호와 기호를 붙이고 측색하려는 물체를 색채와 비교할 수 있도록 표준화한 체계이다.

제5과목 **색채체계론**

81 먼셀기호의 표기인 "5Y 8/10"의 뜻으로 옳은 것은?

① 명도가 8이다.

② 명도가 10이다.

③ 채도가 5이다.

④ 채도가 8이다.

해설 ▶ 먼셀 표기법은 "색상 명도/채도"로 나타낸다.

82 맥스웰(Maxwell)의 색삼각형에 대한 설명으로 틀린 것은?

① 과학적으로 색을 취급하는 데 있어서 합리성을 가지고 있다.

② RGB 색체계가 만들어진 근원이 되고 있다.

③ 현색계의 원리를 설명하는 수단으로 크게 활용되고 있다.

④ 단색광을 크게 나누어 3개의 기본색으로 구성한다는 토머스 영과 헬름홀츠의 학설을 증명하고 있다.

83 CIE L*a*b* 색좌표계에 다음 색을 표기할 때 가장 밝은 노란색에 해당되는 것은?

① L*=0, a*=0, b*=0

② L*= +80, a*=0, b*=−40

③ L*= +80, a*=+40, b*=0

④ L*= +80, a*=0, b*=+40

84 NCS의 표색기호의 설명으로 옳은 것은?

S4020 − Y70R

① S − 순색의 량

② 40 − 백색의 량

③ 20 − 흑색의 량

④ Y70R − 색상

85 CIELAB(L*a*b*) 색공간에 대한 설명이 틀린 것은?

① CIELAB 색공간은 재현상의 수치기록과 기준색과의 차이를 정량적으로 정확히 측정하는 기준을 제공할 수 있다.

80 ④ 81 ① 82 ③ 83 ④ 84 ④ 85 ④ 정답

② CIELAB 색공간은 중앙이 무색이며, a*, b*값이 증가하면 채도는 증가하게 된다.

③ CIELAB에서 L*, a*, b* 좌표들은 생리지각의 4원색인 R-G, Y-B 색상들과 대응된다.

④ L*, a*, b*로부터 명도수치값(L*), 색상각(hab), 크로마(C*ab)가 CIELUV 공간에서와 같은 방법으로 유도되지 않으며 서로 호환되지 않는다.

86 색채 표준화의 조건과 목적으로 옳은 것은?

① 색의 배색원리 조명

② 관측자의 색좌표 정의

③ 색의 정확한 측정 및 전달

④ 눈으로 표본을 보면서 재현

87 오스트발트 색채조화론 중 c-nc-n로 배열되는 조화는?

① 등백계열과 등흑계열의 조화

② 등가치색 조화

③ 유채색과 무채색의 조화

④ 등색상의 계열 분리 조화

88 오정색의 방위와 오상(五常)이 바르게 연결된 것은?

① 청색 - 동쪽 - 인

② 백색 - 서쪽 - 예

③ 적색 - 중앙 - 지

④ 흑색 - 북쪽 - 신

89 P.C.C.S의 특징으로 옳은 것은?

① 최고 채도치가 색상마다 각각 다르다.

② 각 색상 최고 채도치의 명도는 다르다.

③ 색상은 영·헬름홀츠의 지각원리와 유사하게 구성되어 있다.

④ 유채색은 7개의 톤으로 구성된다.

 PCCS(Practical Color Coordinate System)는
• 1964년에 일본색채연구소에서 '일본 색연배색 체계(Practical Color Coordinate System)'라는 이름으로 발표했던 색채조화를 주요 목적으로 한 색체계이다.
• 색상은 심리적 4원색(빨강, 노랑, 초록, 파랑)을 기준으로 가법·감법혼색의 원색을 포함한 24 색상을 사용하고 있으며, 표시 방법은 색상 번호와 색상 기호로 한다.
• 명도의 기호는 먼셀 표색계의 명도에 맞추게 되며 총 17단계로 나뉘게 된다. 채도는 오스트발트 표색계와 비슷하게 순도를 기준하여 회색까지의 채도를 9단계로 나누어 채도치를 부여하고 먼셀 채도와 구분하기 위해 S를 붙여 표기한다.

90 한국산업표준(KS)에서 색이름 수식형으로 사용하지 않는 것은?

① Olivish ② Purplish

③ Pinkish ④ Whitish

91 문과 스펜서의 색채조화론에 관한 설명으로 옳은 것은?

① 조화영역을 동등, 유사, 대비조화로 그리고 부조화영역을 제1불명료, 제2불명료, 제3불명료로 분류하였다.
② 1944년에 오스트발트 색체계를 오메가공간으로 개량하여 정량적인 색채조화론을 발표하였다.
③ 복잡성의 요소가 적으면 적을수록 미도가 높으므로 대조색상 배색이 가장 미도가 높다.
④ 미도 공식은 M=O/C이며, 여기서 O는 색상의 미적계수+명도의 미적계수+채도의 미적계수로 구한다.

92 색상 T, 포화도 S, 암도 D의 속성으로 표시하는 색체계는?

① DIN 색체계
② NCS 색체계
③ JIS 색체계
④ CIE 색체계

93 NCS 색체계의 색표기 중 동일한 채도선의 m(Constant Saturation)값이 나머지와 다른 하나는?

① S6010-R90B
② S2040-R90B
③ S4030-R90B
④ S6020-R90B

94 먼셀 색체계에 관한 설명으로 틀린 것은?

① 무채색을 0으로 하여 채도의 시감에 의한 등간격의 증가에 따라 채도값이 증가한다.
② 색입체를 명도 5를 기준으로 수평으로 절단하면 명도는 5로 동일하며 색상과 채도가 다른 색이 보인다.
③ 실제 관찰되는 명도는 1.5/ 단계에서 8.5/ 단계에 이르며 '먼셀 컬러북'에도 이와 같이 표현하고 있다.
④ 색입체를 수직으로 자르면 빨강과 청록처럼 보색관계의 등색상면이 보인다.

95 CIE 색체계의 색공간 읽는 법에 대한 설명이 틀린 것은?

① Yxy에서 Y는 색의 밝기를 의미한다.
② L*a*b*에서 L*는 인간의 시감과 같은 명도를 의미한다.
③ L*C*b*에서 C*는 색상의 종류, 즉 Color를 의미한다.
④ L*u*v*에서 u*와 v*는 두 개의 채도 축을 표현한다.

96 ISCC-NIST 색명법의 톤 기호의 약호와 풀이가 틀린 것은?

① vp - very pale
② m - moderate
③ v - vivid
④ d - deep

 ④ d – deep → dp – deep

ISCC–NIST : 1955년 전미색채협의회와 미국가표준국이 공동으로 연구하여 발표하였으며, 물체색에 대한 색명, 호칭방법, 색상을 나타내는 수식어를 붙여서 사용하며 한국산업표준(KS)의 기준이 되었다.

톤 기호	약 호
very pale	vp
pale	p
very light	vl
light	l
brilliant	bt
strong	s
vivid	v
deep	dp
very deep	vdp
dark	d
very dark	vd
moderate	m
Light grayish	lgy
grayish	gy
dark grayish	dgy
blackish	bk

97 다음 중 먼셀 색체계에서 가장 높은 채도단계를 가진 색상은?

① 5RP ② 5BG
③ 5YR ④ 5GY

98 중명도·중채도인 중간색조의 덜(Dull) 톤을 중심으로 한 배색기법으로 각각의 색 이미지보다는 차분한 톤의 이미지가 강조되는 배색은?

① 톤온톤 배색
② 트리콜로 배색
③ 토널 배색
④ 카마이외 배색

 ① 톤온톤 배색 : '톤을 겹친다'라는 의미로, 동일 색상 내에서 톤의 차이를 두어 배색하는 방법으로 통일성을 유지하면서 극적인 효과를 준다. 예 밝은 베이지+어두운 브라운
② 트리콜로 배색 : 세 가지 색을 이용하여 긴장감을 주기 위한 배색으로 색상이나 색조의 명확한 대조가 요구되며 White와 Vivid톤의 컬러의 사용으로 강렬하고 안정감 높은 배색을 할 수 있다.
④ 카마이외 배색 : 동일한 색상, 명도, 채도 내에서 약간의 차이를 이용한 배색방법으로 색의 차이는 미묘하나 부드럽고 안정된 분위기를 준다.

99 다음 중 오간색(五間色)을 옳게 나열한 것은?

① 적색, 청색, 황색, 백색, 흑색
② 홍색, 벽색, 녹색, 유황색, 자색
③ 적색, 벽색, 녹색, 황색, 자색
④ 적색, 녹색, 청색, 백색, 흑색

100 비렌의 색채조화론에 관한 내용으로 틀린 것은?

① 색삼각형의 연속된 선상에 위치한 색들을 조합하면 조화된다.
② Color, White, Black, Gray, Tint, Shade, Tone 7개 범주의 조합으로 이루어진다.
③ 좋은 배색을 위해서는 오메가 공간에 나타난 점이 간단한 기하학적 관계에 있어야 한다.
④ 다빈치, 렘브란트 등 화가의 훌륭한 배색원리를 찾아 색삼각형에서 보여 준다.

2017년 컬러리스트기사
제 2 회 기출문제

제 1 과목 **색채심리 · 마케팅**

01 소비자 행동은 외적 · 환경적 요인과 내적 · 심리적 요인에 영향을 받는다. 다음 중 소비자의 내적 · 심리적 영향 요인이 아닌 것은?

① 경험, 지식　　② 개 성

③ 동 기　　　　④ 준거집단

해설 ④ 준거집단은 외적 · 환경적 요인으로 사회 구성원의 태도, 의견, 가치관, 의사결정, 행동 등에 영향을 미치는 집단이다.

※ 이외의 외적 · 환경적 요인으로는 문화, 사회계층, 가족이 해당된다.

02 컬러 마케팅의 이론으로 적합하지 않은 것은?

① 컬러 마케팅의 궁극적인 목표는 제품의 판매를 늘리는 것이다.

② 글로벌화된 현대 사회에 선진국에서 성공한 제품의 색채는 다른 국가에서도 성공을 보장받는다.

③ 우리나라는 1990년대부터 컬러를 마케팅 수단으로 삼아 제품 판매 경쟁에 돌입하였다.

④ 컬러 마케팅에 있어 광고의 컬러 선정은 목표시장 집단의 색채 감성을 파악하여 이를 활용하여야 한다.

03 항상 동일한 색을 고집하고 변화에 대한 거부감을 가지며 최신유행에 흔들리지 않는 색채반응 유형은?

① 컬러 포워드(Color Forward) 유형

② 컬러 프루던트(Color Prudent) 유형

③ 컬러 로열(Color Loyal) 유형

④ 컬러 트렌드(Color Trend) 유형

해설 ③ 컬러 로열(Color Loyal) 유형 : 유형은 선호하고 소비하는 색채가 정형화되어 있으며, 새로운 색채나 유행색에 관심을 가지고 있지 않다.

① 컬러 포워드(Color Forward) 유형 : 새로운 상품에 호기심이 많으며 최신 유행색에 관심이 많다. 디자인보다 색에 관심이 많으며 실질적인 구매 행동을 적극적으로 하는 유형을 말한다. 감각적이고 즉흥적이며 무난한 컬러보다는 튀는 색을 좋아한다.

② 컬러 프루던트(Color Prudent) 유형 : 디자인과 색상이 맘에 든다 하더라도 본인이 생활환경을 고려해서 실용적인 디자인과 색상을 선택하는 실속파다. 신중하게 색을 선택하는 유형으로 색채에 대해 합리적으로 꼼꼼하게 체크하는 유형으로 새로운 유행을 바로 따라가지 않으면서도 유행에 대한 관심도는 높다.

04 다음의 (　) 안에 공통적으로 들어갈 용어는?

> (　　　)(이)란 소비자가 어떤 방식으로 시간과 재화를 사용하면서 세상을 살아가는가에 대한 선택을 의미한다.
> (　)에 따라서 소비자들은 내추럴(Natural), 댄디(Dandy), 엘레강트(Elegant) 등의 용어로 구분되기도 한다.

1 ④　2 ②　3 ③　4 ③　**정답**

① 소비유형
② 소비자행동
③ 라이프스타일
④ 문화체험

05 소비자 욕구 변화 중 사회 경제적인 배경의 영향으로 가장 거리가 먼 것은?

① 존경, 성취의 욕구 변화
② 소비지출 구조의 변화
③ 개방화와 국제화의 변화
④ 인구 및 가족 구조의 변화

06 시장세분화의 기준 등 행동분석적 속성의 변수는?

① 사회계층
② 라이프스타일
③ 상표충성도
④ 개 성

07 유행색에 관한 설명으로 틀린 것은?

① 유행색은 어떤 시기에 집중해서 시장을 점유한 상품색을 가리킨다.
② 유행색을 특징짓는 것은 발생·성장·성숙·쇠퇴의 사이클을 갖는 유동성이다.
③ 젊은 연령층에서 유행색은 특징적으로 나타나는 경향이 있다.
④ 귀속의식이 강한 집단일수록 유행색의 전파는 느리지만 그 수명은 길다.

08 다음과 같이 색과 그 상징이나 연상의 사례를 짝지은 것 중 적절하지 않은 것은?

① 검정 – 죽음, 어둠
② 회색 – 결백, 냉혹
③ 파랑 – 차가움, 하늘
④ 빨강 – 정열, 사과

해설 ② 회색 : 우울, 중립, 평범

09 색채가 주는 일반적인 심리적 작용이 아닌 것은?

① 온도감　② 거리감
③ 크기감　④ 입체감

10 상품의 마케팅 전략 중 핵심적인 요소로 등장하면서 제품의 패키지, 로고, 광고 등에 공통요소로 사용되는 기초적인 요소는?

① 색 채　② 명 도
③ 채 도　④ 재 질

11 색채시장조사 시 다음과 같은 설문지의 유형과 특징으로 옳은 것은?

'우아함'의 콘셉트에 가장 적합한 색은 무엇이라고 생각하십니까?

① 개방형으로 의견을 자유롭게 응답
② 폐쇄형으로 2개 이상의 응답 가운데 하나를 선택

③ 개방형으로 질문에 대한 전문지식이나 견해에 대한 응답
④ 폐쇄형으로 미세한 차이의 반복질문을 통해 공통 의견 추출

12 제품의 수명주기에 따른 마케팅 믹스 전략에 대한 설명이 틀린 것은?

① 도입기 : 기초적인 제품을 원가가산가격으로 선택적 유통을 실시하며 제품인지도 향상을 위한 광고를 실시한다.
② 성장기 : 서비스나 보증제와 같은 방법으로 제품을 확대시키고 시장침투가격으로 선택적 유통을 실시하며 시장 내 지명도 향상과 관심형성을 위한 광고를 실시한다.
③ 성숙기 : 상품과 모델을 다양화하며 경쟁대응 가격으로 집약적 유통을 실시하고 브랜드와 혜택의 차이를 강조한 광고를 실시한다.
④ 쇠퇴기 : 취약 제품은 폐기하며 가격인하를 실시하고 선택적 유통으로 수익성이 적은 유통망은 폐쇄하며 충성도가 강한 고객 유치를 위한 광고를 실시한다.

13 색채와 촉감의 연관성이 바르게 연결된 것은?

① 어두운 빨강 : 말랑말랑하고 부드러운 느낌
② 밝은 노랑 : 견고하고 굳은 느낌
③ 밝은 하늘색 : 부드러운 느낌
④ 선명한 청록 : 건조한 느낌

14 시장세분화 전략에 해당하지 않는 것은?

① 하위문화의 소비 시장 분석
② 선호집단에 대한 분석
③ 선호제품에 대한 탐색
④ 소비자생활 지역에 대한 탐색

15 국가별, 문화별로 색채 선호 및 상징은 다르게 나타난다. 다음 중 색채에 대한 문화별 차이를 설명한 사례로 적절하지 않은 것은?

① 서양의 흰색 웨딩드레스
 한국의 소복
② 중국의 붉은 명절 장식
 서양의 붉은 십자가
③ 미국의 청바지
 카톨릭 성화 속 성모마리아의 청색 망토
④ 프랑스 황제궁의 황금 대문
 중국 황제의 황색 옷

16 색채심리를 이용한 색채요법에 대한 설명 중 틀린 것은?

① Blue : 해독, 방부제, 결핵 등에 효과가 있다.

② Red : 빈혈, 무기력증에 효과적이다.

③ Yellow : 신경질환 및 우울증 등 가벼운 증상에 효과적이다.

④ Purple : 정신질환, 피부질환 등 가벼운 증상에 효과가 있다.

 ① Blue : 눈의 피로 회복, 근육 긴장 감소, 염증, 진정효과가 있다.

이 외 색채심리를 이용한 색채요법
• 주황색 : 소화계 영향, 갑상선 자극, 체액 분비
• 연두색 : 강장, 골절
• 초록색 : 회복, 해독, 심장기관에 도움, 정신 질환, 불면증에 효과
• 청록색 : 흉부, 면역 성분 강화
• 남색 : 살균, 구토와 치통, 마취성 연관
• 자주색 : 우울증, 저혈압에 효과

17 일반적으로 '사과는 무슨 색?' 하고 묻는 질문에 '빨간색'이라고 답하는 경우처럼, 물체의 표면색에 대해 무의식적으로 결정해서 말하게 되는 색을 무엇이라 하는가?

① 항상색 ② 무의식색

③ 기억색 ④ 추측색

18 브랜드 개념의 관리는 도입기, 심화기, 강화기 순으로 나눌 수 있다. 브랜드 유형에 따른 관리의 단계와 설명이 잘못된 것은?

① 효능충족 브랜드는 일상생활에서 실제적인 문제를 해결해 줄 수 있어야 한다.

② 긍지추구 브랜드는 도입기에 구매의 제한성을 강조한다.

③ 경험유희 브랜드는 강화기에 동일한 이미지통합전략으로 라이프스타일을 형성하게 된다.

④ 브랜드 개념의 관리단계는 시장 상황에 따라 피동적으로 변해야 한다.

19 일반적인 색채선호원리와 가장 거리가 먼 것은?

① 아기들은 장파장의 색을 선호한다.

② 성인이 되면서 단파장의 색들을 선호한다.

③ 이지적인 사람들은 장파장의 색을 선호한다.

④ 여성들은 밝고 맑은 톤을 선호한다.

 ③ 이지적인 사람들은 단파장의 색을 선호한다. 인간은 지능적으로나 정서적으로 높아짐에 따라서 스펙트럼 색의 순서대로 색채기호가 변화한다.

소득에 따른 색채선호
교육, 취미, 판단, 소득이 늘어남에 따라서 색채기호는 더 차분해지는 경향을 보이며, 고소득층은 소비재의 선택 때 계획적인 색채가 많고, 저소득층은 감정적이고 충동적인 색채를 선호한다.

20 건축물의 용도와 색채계획이 적합한 경우는?

① 식당 내부 - 하늘색

② 병원 수술실 - 분홍색

③ 공장 내부 - 주황색

④ 도서관 내부 - 연한 초록색

제2과목 색채디자인

21 디자인 아이디어의 발상 기법으로 자연 관찰이 중요한 이유로 거리가 먼 것은?

① 자연과 자연 변화의 관찰을 통해 미적 감정을 개발할 수 있기 때문

② 자연물의 비례와 형태에서 아름다운 조형언어를 추출할 수 있기 때문

③ 자연물에 쓰인 효율적 구조를 분석하여 디자인 설계에 응용할 수 있기 때문

④ 자연물에 대한 묘사력과 표현력을 개발할 수 있기 때문

22 패션 색채계획에 활용할 '소피스티케이티드(Sophisticated)' 이미지에 대한 설명이 옳은 것은?

① 고급스럽고 우아하며 품위가 넘치는 클래식한 이미지와 완숙한 여성의 아름다움을 추구

② 현대적인 샤프함과 합리적이면서도 개성이 넘치는 이미지로 다소 차가운 느낌

③ 어른스럽고 도시적이며 세련된 감각을 중요시여기며 지성과 교양을 겸비한 전문직 여성의 패션스타일을 대표하는 이미지

④ 남성정장 이미지를 여성패션에 접목시켜 격조와 품위를 유지하면서도 자립심이 강한 패션 이미지를 추구

23 다음 중 인상파에 대한 설명이 아닌 것은?

① 주로 야외에서 작업하면서 자연의 순간적 입장을 묘사하였다.

② 회하에 있어서 색채를 소재가 아닌 주제의 직접접인 표현으로 삼았다.

③ 마티스, 루오가 대표적이며 검은색의 사용, 강한 원색대비를 사용하였다.

④ 병치 혼색의 개념을 소개한 셰브럴, 루드의 영향을 받아 점묘법을 이용한 그림을 그리기도 하였다.

 ③ 야수파에 대한 설명이다.

※ 인상파의 화가로는 시냑, 세라, 모네, 고흐 등이 대표적이다.

야수파 : 20세기 초 인상파의 뒤를 이어 색채가 표현의 도구뿐 아니라 주제의 이미지로도 사용된다고 주장하였다. 고정된 색채관념을 버리고 강렬하고 대담한 색채로 어떤 형식에도 얽매이지 않고, 색채와 형태가 자유로운 것이 특징이다.

24 다음의 () 속에 가장 적절한 말은?

> 일방통행로에서 반대 방향에서 오는 차는 금방 눈에 띈다. 같은 방향의 차는 ()에 의하여 지각된다.

① 폐쇄성 ② 근접성

③ 지속성 ④ 유사성

 ④ 유사성 : 비슷한 성질을 가진 요소는 비록 떨어져 있어도 무리 지어 보인다.

① 폐쇄성 : 부분이 연결되지 않아도 완전하게 보려는 시각법칙이다.

② 근접성 : 근접한 것이 시각적으로 뭉쳐 보이는 경향이 있다.

③ 지속성(연속성) : 어떤 형태든 방향성을 가지고 연속되어 있을 때 하나의 단위로 보인다.

25 사용자가 제품, 서비스 또는 시스템을 사용하거나 체험하는 데 있어 제품과의 상호작용을 디자인의 주요소로 고려하여 디자인하는 분야는?

① 그린디자인
② 지속 가능한 디자인
③ 유니버설디자인
④ UX디자인

26 디자인의 조형 요소에 대한 설명으로 틀린 것은?

① 점을 확대하면 면이 되고, 원형이나 정다각형이 축소되면 점이 된다.
② 선은 방향이나 굵기, 모양 등에 의해 다양한 시각적 느낌을 만들어 낼 수 있다.
③ 입체는 길이, 너비, 깊이, 형태와 공간, 표면, 방위, 위치 등의 특징을 가진다.
④ 색채의 배색은 주변의 변화와 조화에 따라 가치가 결정되지 않는다.

27 디자인(Design)의 라틴어 어원은?

① 데지그나레(Designare)
② 디세뇨(Desegno)
③ 데생(Dessein)
④ 데지그(Desig)

해설 ② 디세뇨(Desegno) : 이탈리아 어원
③ 데생(Dessein) : 프랑스 어원

28 옥외광고, 전단 등 제품의 판매촉진을 위한 모든 광고, 홍보활동을 뜻하는 것은?

① POP(Point Of Purchase) 광고
② SP(Sales Promotion) 광고
③ Spoot 광고
④ Local 광고

29 다음 중 일반적인 주거 공간별 색채계획 중 적절하지 않은 것은?

① 침실 – 거주자가 원하는 색채 중 부드러운 색조로 구성한다.
② 거실 – 넓은 거실의 통일성을 위해 벽과 바닥을 동일색으로 한다.
③ 어린이방 – 아이가 좋아하는 색을 밝은 색조로 구성한다.
④ 욕실 – 청결한 이미지를 표현하도록 밝은 한색계열을 적용한다.

30 다음의 (　)에 알맞은 말은?

> 인류의 역사는 창조력에 의해 인간이 만든 도구의 역사와 맥을 같이 하며, 자연에 대응하기 위한 도구적 장비에 관한 것이 곧 (　)디자인의 영역에 해당된다.

① 시　각
② 환　경
③ 제　품
④ 멀티미디어

해설 제품디자인
산업디자인 영역 안에서 공업적 또는 공예적으로 제조된 생산품의 디자인을 의미한다. 다시 말해 제품이 가지는 외형적 요소, 즉 제품의 형태와 색채, 질감, 재료 등의 연구를 통해 조형성을 향상시키는 것을 말하며 제품의 사용성 측면까지 고려하여 디자인해야 한다.

31 팝아트(Pop Art)에 관한 설명 중 옳은 것은?

① 인간의 시지각 원리에 근거한 것이다.

② 1960년대에 뉴욕을 중심으로 전개된 대중예술이다.

③ 여성의 주체성을 찾고자 한 운동이다.

④ 분해, 풀어헤침 등 파괴를 지칭하는 행위이다.

32 기계가 지닌 차갑고 역동적 아름다움을 조형예술의 주제로까지 높였다는 것과 스피드감이나 운동을 표현하기 위해 시간의 요소를 도입하려고 시도한 예술운동은?

① 구성주의 ② 옵아트

③ 미니멀리즘 ④ 미래주의

33 패션디자인 분야는 유행의 흐름과 유행색에 많은 영향을 받는다. 국제유행색위원회인 인터컬러(INTER-COLOR)에 대한 설명으로 틀린 것은?

① 파리에 본부를 두고 있다.

② 생산자를 위한 유행 예측색을 제공한다.

③ 특정지역의 마켓상황과 분위기를 반영한다.

④ 트렌드에 있어 가장 앞선 색채정보를 제시한다.

해설 국제유행색위원회인 인터컬러(INTER-COLOR)

• 1963년에 발족되었으며 국제적인 규모의 유행색에 관한 협의 기관(International Commission for Fashion and Textile Colors)으로 약 20개국의 전문 위원이 참가한다.

• 시즌별 '유행색'은 국제적인 규모의 유행색 협의 기관인 국제유행색협회에서 연 2회 개최하며, 1월과 7월말 s/s, f/w 두 분기로 2년 후의 색채 방향을 분석한다.

• 전 세계에 대두될 색상 경향과 패션 선도적인 소비자의 라이프스타일에 대한 의견을 교환한다.

34 제1차 세계대전 중 네덜란드에서 발행된 새로운 미술운동의 기관지 이름에서 연유된 것으로 유럽 추상미술의 지도적 역할을 했던 양식이라는 의미의 미술운동은?

① 유겐트스틸 ② 데스틸

③ 모더니즘 ④ 구성주의

35 빅터 파파넥(Victor Papanek)이 말한 디자인의 복합기능(Function Complex)으로 틀린 것은?

① 용도에 적합해야 한다는 것은 디자인의 기본적 전제

② 일시적 유행과 세태에 민감한 변화

③ 재료나 도구를 타당성 있게 사용하는 것

④ 재료를 다루는 작업과정을 합리적 또는 효과적으로 습득하는 것은 최상의 디자인 방법

36 디자인의 원리인 조화에 대한 설명 중 틀린 것은?

① 디자인의 조화는 부분의 상호관계가 서로 분리되거나 배척하지 않는 상태를 말한다.

② 유사조화는 변화의 다른 형식으로 서로 다른 부분의 조합에 의해서 생긴다.

③ 디자인의 조화는 여러 요소들의 통일과 변화의 정확한 배합과 균형에서 온다.

④ 조화는 크게 유사조화와 대비조화로 나눌 수 있다.

37 디자인 행위의 초기 단계에서 앞으로 완성될 작품에 대한 개념을 설정하는 것은?

① 모듈(Module)

② 콘셉트(Concept)

③ 디자인(Design)

④ 게슈탈트(Gestalt)

38 그림과 같은 티셔츠의 색채기획을 하려고 한다. 티셔츠의 번호가 적힌 부분에 대한 색채기획 중 적절하지 않은 것은?(1 : 몸통, 2 : 양쪽 팔, 3 : 목둘레, 아랫단)

① 1번 부분은 가장 넓은 부분으로 주조색을 적용하였다.

② 2번 부분은 1번 부분에 적용한 색과 색차가 반드시 큰 배색을 해야 한다.

③ 3번 부분은 1, 2번과는 구별되는 색으로 강조하였다.

④ 1번의 색을 밝은 노란색으로 기획하여 전체적인 분위기를 밝게 하였다.

39 일정한 목적에 도달하는데 적합한 대상 또는 행위의 성질을 말하며, 원하는 작품의 제작에 있어서 실제의 목적에 알맞도록 하는 것은?

① 합목적성 ② 경제성

③ 독창성 ④ 질서성

해설 합목적성
일정한 목적에 적합한 방식으로 들어맞을 때를 뜻하는 말이다. 디자인에서의 합목적성이란, 목적 설정시 합리적이어야 하며 따라서 디자이너의 주관적인 생각보다는 실용성과 기능을 충족시켜야 한다.

40 다음 중 환경디자인의 목적을 표현한 것으로 적절하게 기술한 내용이 아닌 것은?

① 삶의 질 향상

② 자연과 인간 문명의 조화

③ 환경문제 해결

④ 개발이익 극대화

제3과목 색채관리

41 표면색의 시감비교 시 어두운색을 비교하는 경우에 적합한 작업면의 조도는?

① 1,000lx ② 2,000lx
③ 3,000lx ④ 4,000lx

42 안료에 대한 설명이 틀린 것은?

① 자연에서 얻은 천연무기안료는 입자가 거칠고 불규칙하다.
② 무기안료는 유기안료보다 색채가 다양하고 선명하며, 내광성이 좋다.
③ 물이나 기름, 알코올 등의 유기용제에 용해되지 않는다.
④ 동물성 유기안료는 대부분 견뢰도가 떨어지고 안정적이지 못하다.

• 무기안료 : 내광성, 내열성이 좋지만 유기안료에 비해 착색력은 약하고 색조도 선명치 않다.
• 유기안료는 내광성, 내열성은 떨어지지만 무기안료에 비해 빛깔이 선명하고 착색력이 크며, 여러 가지 색채를 만들 수 있다.

43 다음 중 CCM(Computer Color Matching)에 대한 설명이 아닌 것은?

① 소프트웨어산업과 정밀측정기기인 스펙트로 포토미터의 발전으로 정밀한 조색을 실현하는 방법이다.
② 컴퓨터 장치를 이용하여 정밀 측색하여 자동으로 구성된 색료(Color-ants)를 정밀한 비율로 자동조절 공급한다.

③ 메타머리즘을 예측할 수 있어 아이소머리즘을 실현할 수 있다.
④ 정확한 양으로 최대의 컬러런트로 조색하므로 원가가 절감될 수 있다.

44 PCS(Profile Connection Space)에 대한 설명으로 적절한 것은?

① PCS의 체계는 sRGB와 CMYK 체계를 사용한다.
② PCS의 체계는 CIE XYZ와 CIE LAB를 사용한다.
③ PCS의 체계는 디바이스 종속체계이다.
④ ICC에서 입력의 색공간과 출력의 색공간은 일치한다.

45 KS A 0064 : 색에 관한 용어에서 색역(Color Gamut)의 정의로 옳은 것은?

① 특정 조건에 따라 발색되는 모든 색을 포함하는 색도 좌표도 또는 색공간 내의 영역
② 2가지의 색자극이 등색이 되는 것을 나타내는 대수적 또는 기하학적 표시
③ 두 색의 지각된 색의 간격, 또는 그것을 수량화한 값
④ 색의 상관성 표시에 이용하는 3차원 공간

② 등색식(Color Equation)의 정의이다.
③ 색차(Color Difference)의 정의이다.
④ 색 공간(Color Space)의 정의이다.

46 다음 중 탄소 함유량이 분류의 중요한 요인이며, 함유된 탄소량에 따라 성질이 달라지기도 하는 것은?

① 철 재 ② 플라스틱
③ 섬 유 ④ 페인트

47 다음 중 안료의 검사항목이 아닌 것은?

① 색채편차와 내광성
② 은폐력과 착색력
③ 흡유율과 흡수율
④ 고착력과 접착력

48 CCM 소프트웨어에 대한 설명 중 옳은 것은?

① 배합 비율은 도료와 염료에 기본적으로 똑같이 적용된다.
② 빛의 흡수계수와 산란계수를 이용하여 배합비를 계산한다.
③ Formulation 부분에서 측색과 오차 판정을 한다.
④ Quality Control 부분에서 정확한 컬러런트 양을 배분한다.

49 색채의 시감비교에 대한 설명이 틀린 것은?

① 색채의 시감비교는 규정된 표준광원 아래서 조명 관측조건을 고려하여 광택을 피하여 관측한다.

② 시편에 광선이 고르게 도달하도록 하고 관측 전에 색채적응이 일어나지 않도록 한다.
③ 시료색들은 눈에서 약 300mm 떨어뜨린 위치에, 같은 평면상에 인접하여 배치한다.
④ 비교의 정밀도를 향상시키기 위해서 가끔씩 시료색의 위치를 바꿔가며 비교한다.

 ③ 시감비교 시 시료색들은 눈에서 약 500mm (50cm) 정도의 거리에서 45° 또는 90° 각도에서, 같은 평면상에 인접하여 배치한다. 벽면은 N7 정도이어야 한다.

50 효율이 높고 소형으로 고출력과 배광제어가 비교적 쉬워 건물의 외벽조명, 정원, 공항, 경기조명이나 분수 조명 등에 사용되고 있는 조명용 광원은?

① 백열등 ② 방전등
③ 형광등 ④ 할로겐등

 ① 백열등 : 전력소모량에 비해 빛이 약하고 수명이 짧은 단점은 있지만 따뜻한 3,000K 정도의 빛으로 가정이나 전시장에 주로 사용한다.
③ 형광등 : 저압방전등(低壓放電燈)의 일종으로 백열전구와 더불어 광원의 주종을 이루어 모든 분야에서 사용한다.
④ 할로겐등 : 백열전구의 한 종류로서 백열전구에 비해 더 밝고 환한 빛을 내면서도 수명이 오래가며 크기도 작고 가벼워 자동차 헤드라이트, 무대 조명, 인테리어 조명의 광원으로 많이 사용한다.
배광제어 : 공간 안의 광원에서 나오는 빛의 분포를 제어하는 것

51 육안조색의 방법 중 틀린 것은?

① 시편의 색채를 D$_{65}$광원을 기준으로 조색한다.

② 샘플색이 시편의 색보다 노란색을 띨 경우, b*값이 낮은 도료나 안료를 섞는다.

③ 샘플색이 시편의 색보다 붉은색을 띨 경우, a*값이 낮은 도료나 안료를 섞는다.

④ 조색 작업면은 검은색으로 도색된 환경에서 2,000lx 조도의 밝기를 갖추도록 한다.

52 ICC 프로파일 사양에서 정의된 렌더링 의도(Rendering Intent)의 특성에 관한 설명 중 틀린 것은?

① 상대색도(Relative Colorimetric) 렌더링은 입력의 흰색을 출력의 흰색으로 매핑하여 출력한다.

② 절대색도(Absolute Colorimetric) 렌더링은 입력의 흰색을 출력의 흰색으로 매핑하지 않는다.

③ 채도(Saturation) 렌더링은 입력 측의 채도가 높은 색을 출력에서도 채도가 높은 색으로 변환한다.

④ 지각적(Perceptual) 렌더링은 입력색상 공간의 모든 색상을 유지시켜 전체 색을 입력색으로 보전한다.

 ④ 지각적(Perceptual) 렌더링은 입력색상 공간의 모든 색상을 변화시켜 색상 사이 간의 관계를 유지한다(인간은 색상값 자체보다 색상 간의 관계에 더 민감하다).

53 색차 관리에 이용될 수 있는 색공간 혹은 색차식으로 볼 수 없는 것은?

① CIEDE2000

② CIELUV

③ CMC(l:c)

④ HSV

54 색채 디바이스 간의 호환성을 확보하기 위한 노력에 대한 설명으로 적합하지 않은 것은?

① 국제적인 기구를 통한 측색기반의 디바이스 특성을 바탕으로 색채조절을 호환성 있게 실행하려는 노력

② 각 디바이스의 특성을 공개하고 이에 적합한 색채조절이 이루어지도록 표준화하는 노력

③ 컬러 어피어런스 모델이 프로파일 연결공간의 전후에서 적용

④ 입력장치와 출력장치를 연결하는 프로파일 연결공간에서는 입력장치의 RGB 색채공간 사용

55 조건등색에 대한 설명으로 틀린 것은?

① 조건등색은 물체색의 분광분포가 같아도 일어날 수 있다.

② 조건등색이 성립하는 2가지 색 자극을 메타머(Metamer)라고 한다.

③ 분광분포가 다른 2가지 색자극이 특정 관측조건에서 동등한 색으로 보이는 것이다.

④ 특정 관측조건이란 관측자나 시야, 물체색인 경우에는 조명광의 분광분포에 따른 차이를 가리킨다.

56 정확한 색채 측정을 위한 백색기준물(White Reference)의 설명으로 틀린 것은?

① 충격, 마찰, 광조사, 온도, 습도 등의 영향을 받지 않아야 한다.
② 분광식 색체계에서의 백색기준물은 분광흡수율을 기준으로 한다.
③ 백색기준물 자체의 색이 변하면 측정값들도 직접적인 영향을 받게 된다.
④ 백색기준물은 국가교정기관을 통하여 국제표준으로의 소급성이 유지되는 교정값을 갖고 있어야 한다.

57 색채 영역과 혼색방법에 관한 설명이 틀린 것은?

① 모니터 화면의 형광체들은 가법혼색의 주색 특징에 따라 선별된 형광체를 사용한다.
② 감법혼색은 각 주색의 파장영역이 좁을수록 색역이 확장된다.
③ 컬러프린터의 발색은 병치혼색과 감법혼색을 같이 활용한 것이다.
④ 감법혼색에서 사이안(Cyan)은 600nm 이후의 빨간색 영역의 반사율을 효과적으로 감소시킨다.

58 다음 중 육안 검색 시 사용하는 주광원이나 보조광원이 아닌 것은?

① 표준광 C
② 표준광 D_{50}
③ 표준광 A
④ 표준광 F8

> **해설** ① 표준광 C : 가시파장역의 평균적인 주광

59 분광반사율의 설명으로 틀린 것은?

① 물체 고유의 특성으로 색채를 결정짓는 중요한 요소이다.
② 색채시료에 입사하는 빛이 반사할 때 각 파장별로 물체의 특성에 따라 반사율이 다르기 때문에 나타난다.
③ 채도가 높은 색은 분광반사율의 파장별 차이가 작아지고, 채도가 낮은 경우는 그 차이가 크게 나타난다.
④ 같은 색이라도 염료의 종류에 따라 달라질 수가 있다.

60 다음은 무기안료와 유기안료를 비교한 것이다. () 안에 들어갈 내용은?

> 유기안료는 무기안료에 비해 채도가 (①) 내광성이 (②).

① ① 높고, ② 좋다.
② ① 낮고, ② 좋다.
③ ① 낮고, ② 나쁘다.
④ ① 높고, ② 나쁘다.

제4 과목　색채지각론

61 빈칸에 들어갈 용어가 순서대로(A-B-C) 바르게 연결된 것은?

> 색의 물리적 분류에 따르면, (A)은 물체의 질감이나 상태를 지각할 수 있는 색을 말하며, (B)은 거리감이나 입체감이 지각되지 않는다. (C)은 완전반사에 가까워 좌우가 바뀌어 보인다.

① 표면색 – 공간색 – 경영색
② 표면색 – 면색 – 경영색
③ 면색 – 공간색 – 표면색
④ 면색 – 표면색 – 공간색

62 체조선수의 움직임을 뚜렷하고 잘 보이게 만들려고 한다. 선수복에 가장 적합한 색은?

① 장파장색으로 고명도 · 저채도의 색
② 단파장색으로 중명도 · 고채도의 색
③ 장파장색으로 중명도 · 고채도의 색
④ 단파장색으로 고명도 · 저채도의 색

63 빛의 혼합에 관한 설명 중 옳은 것은?

① 녹색 빛과 파란색 빛을 한 곳에 비추어 나타나는 색은 400~500nm의 파장을 갖는다.
② 녹색 빛과 파란색 빛을 한 곳에 비추어 나타나는 색은 500~600nm의 파장을 갖는다.
③ 빨간색 빛과 녹색 빛을 한 곳에 비추어 나타나는 색은 400~500nm의 파장을 갖는다.
④ 빨간색 빛과 녹색 빛을 한 곳에 비추어 나타나는 색은 600~700nm의 파장을 갖는다.

64 색의 대비현상에 관한 설명으로 틀린 것은?

① 하얀 바탕 위에 명도 5인 회색을 놓았을 때 회색이 명도 5보다 더 어둡게 보인다.
② 노란 바탕 위에 녹색을 놓았을 때 녹색에 약간 노란색 기미를 띤 것처럼 보인다.
③ 선명한 파란 바탕 위에 연한 하늘색을 놓았을 때 하늘색의 채도가 낮아 보인다.
④ 청록 바탕 위에 회색을 놓았을 때 회색이 붉은색 기미를 띤 것처럼 보인다.

65 중간혼합에 대한 설명으로 틀린 것은?

① 중간혼합에는 회전혼합과 병치혼합의 두 가지 종류가 있다.
② 여러 색실로 직조된 직물은 병치혼색의 한 종류이다.
③ 병치혼색은 개개 점의 색으로 지각된다.
④ 컬러 TV의 화면, 인쇄의 망점 등에 중간혼합이 이용된다.

66 색의 온도감에서 어느 쪽에도 기울지 않는 색으로만 묶인 것은?

① 녹색, 보라
② 노랑, 주황
③ 파랑, 연두
④ 자주, 빨강

67 다음 중 색이 갖는 감정효과에 관한 설명으로 틀린 것은?

① 따뜻한 색이 차가운 색보다 진출되어 보인다.
② 밝은색이 어두운색보다 진출되어 보인다.
③ 명도가 높을수록 팽창되어 보인다.
④ 차가운 색이 따뜻한 색보다 팽창되어 보인다.

해설 ④ 따뜻한 색이 차가운 색보다 팽창되어 보인다.

색의 감정효과
• 따뜻한 색(난색)이 차가운 색(한색)보다, 밝은색이 어두운색보다, 채도가 높은 색이 채도가 낮은 색보다, 유채색이 무채색보다 더 진출하는 느낌을 준다.
• 일반적으로 진출색은 팽창색이 되고, 후퇴색은 수축색이 된다.

68 먼셀 색상환의 기준색 빨강(Red)을 먼셀기호로 표시한 것은?

① 10R 6/10
② 5R 4/14
③ 5YR 6/12
④ 5P 3/12

69 다음 중 옷 상점의 조명 선택 시 색의 연색성을 높일 수 있는 상황은?

① 조명의 색에 상관없이 조도를 최대한 밝게 높여 준다.
② 조명의 색에 상관없이 조도를 줄여 준다.
③ 분광분포가 장파장영역에 집중된 백열등을 사용한다.
④ 분광분포가 천연주광에 가까운 조명을 사용한다.

70 망점 인쇄된 컬러 인쇄물에서 관찰 가능한 혼색의 종류는?

① 감법혼색과 회전혼색
② 가법혼색과 병치혼색
③ 가법혼색과 회전혼색
④ 감법혼색과 병치혼색

해설
• 감법혼색 : 색료의 혼합으로 혼합하였을 때 명도가 어두워지는 혼색
 예 페인트나 플라스틱, 물감, 연료 등
• 병치혼색 : 공간적으로 병치된 2가지 이상의 색이 멀리서보면 혼색되어 보이는 것
 예 점묘법, 모자이크, 직물의 색, 인쇄에 의한 혼합 등

71 다음 중 빛의 파장에 따라 장파장에서부터 단파장의 순으로 배열한 것은?

① 빨강, 주황, 노랑, 초록, 파랑, 보라
② 흰색, 회색, 검정
③ 선명한 빨강, 진한 빨강, 흐린 빨강, 회빨강
④ 선명한 노랑, 밝은 노랑, 연한 노랑

72 하얀 바탕 위의 회색은 어둡게 보이고, 검정 바탕 위의 회색은 밝게 보이는 것과 관련한 대비는?

① 색상대비 ② 채도대비
③ 명도대비 ④ 보색대비

① 색상대비 : 색상이 다른 두 색을 동시에 인접시켰을 때 서로의 영향으로 색상 차가 크게 나타나는 현상
② 채도대비 : 저채도 위에서는 채도가 높게 보이고, 고채도 위에서는 채도가 낮아 보이는 현상
④ 보색대비 : 보색이 되는 색들끼리 나타나는 대비효과로써 두 색은 서로의 영향을 받아 본래의 색보다 채도가 높아지고 선명해 보이는 현상

73 노란 색종이를 조그맣게 잘라 여러 가지 배경색 위에 놓았다. 다음 중 어떤 배경색에서 가장 선명한 노란색으로 보이는가?

① 주황색 ② 연두색
③ 파란색 ④ 빨간색

74 색체계별 색의 속성 중 온도감과 가장 관련이 높은 것은?

① 먼셀 색체계 : V
② NCS 색체계 : Y, R, B, G
③ L*a*b* 색체계 : L*
④ Yxy 색체계 : Y

① 먼셀 색체계 : V는 Value의 약자로 밝고 어두운 정도를 나타낸다.
③ L*a*b* 색체계 : L*는 명도를 나타내며 밝고 어두움을 표시한다.
④ Yxy 색체계 : Y는 밝기를 나타내는 색공간에서의 값이다.
온도감은 색의 3삼속성 중 색상에 의해 영향을 받는다(난색 : 따뜻한, 한색 : 차가운).

빨강 → 주황 → 노랑 → 연두 → 녹색 → 파랑 → 하양 등의 순으로 파장이 긴 쪽이 따뜻하게 느껴지고, 파장이 짧은 쪽이 차갑게 느껴진다.

75 무대에서 하얀 발레복을 입은 무용수에게 빨간 조명과 초록 조명이 동시에 투사되면 발레복은 무슨 색으로 나타나는가?

① 주 황 ② 노 랑
③ 파 랑 ④ 보 라

76 푸르킨예현상에 대한 설명이 옳은 것은?

① 저녁에는 붉은 복장보다는 청색 복장 쪽이 멀리서도 눈에 잘 띈다.
② 백열전구를 켜는 순간 노란 빛을 느끼지만, 곧 흰 종이는 희게, 파랑은 파랗게, 원색에 가깝게 보인다.
③ 밝기나 조명의 변화에 따라서 망막 자극의 변화가 비례하지 않는 현상이다.
④ 영화관에 들어갈 때 처음에는 주위를 식별할 수 없지만 시간이 좀 지나면 식별이 가능하게 된다.

77 도로의 터널 출입구 부분에는 조명이 집중되어 있는 반면 중심부에는 조명의 수가 적다. 이것은 무엇을 고려한 것인가?

① 잔상현상 ② 병치혼합현상
③ 명암순응현상 ④ 색각현상

78 감법혼합이나 가법혼합의 3원색에서 서로 인접한 두 색을 동일하게 혼합 시 만들어지는 색은?

① 보 색　　② 중간색
③ 원 색　　④ 중성색

79 잔상에 대한 설명 중 틀린 것은?

① 잔상이 원래의 감각과 같은 밝기나 색상을 가질 때, 이를 양성잔상이라 한다.
② 잔상이 원래의 감각과 반대의 밝기 또는 색상을 가질 때, 이를 음성잔상이라 한다.
③ 양성잔상은 색상, 명도, 채도대비와 관련이 있다.
④ 양성잔상은 원래의 자극과 같아서, 다음에 오는 자극을 더 강하게 할 수 있다.

80 눈의 세포인 추상체와 간상체에 대한 다음 설명 중 옳은 것은?

① 간상체에 의한 순응이 추상체에 의한 순응보다 신속하게 발생한다.
② 간상체는 빛의 자극에 의해 빨강, 노랑, 녹색을 느낀다.
③ 어두운 곳에서 추상체가 활동하는 밝기의 순응을 암순응이라고 한다.
④ 간상체는 약 500nm의 빛에 가장 민감하며, 추상체 시각은 약 560nm의 빛에 가장 민감하다.

해설
① 추상체에 의한 순응이 간상체에 의한 순응보다 신속하게 발생한다.
② 간상체는 명암을 지각하는 세포로서 어두운 곳에서 명암과 형태를 인식한다.
※ 추상체는 가시광선의 다양한 파장에 각각 달리 반응하는 3종류의 추상체로 색을 감지한다(420nm의 단파장인 Blue에 가장 민감하고, M추상체는 중파장인 Red에, 그리고 L추상체는 장파장인 Green에 가장 민감하게 반응한다).
③ 어두운 곳에서 간상체가 활동하는 밝기의 순응을 암순응이라고 한다.

제5과목　색채체계론

81 L*a*b* 색공간 읽는 법에 대한 설명으로 옳은 것은?

① L* : 명도, a* : 빨간색과 녹색방향, b* : 노란색과 파란색방향
② L* : 명도, a* : 빨간색과 파란색방향, b* : 노란색과 녹색방향
③ L* : R(빨간색), a* : G(녹색), b* : B(파란색)
④ L* : R(빨간색), a* : Y(노란색), b* : B(파란색)

해설 L*a*b* 색공간
• 헤링의 반대색설을 기초로 함
• L*은 명도를 표시하고, a*와 b*로 색상과 채도를 표시
• L* : 밝고 어두움, + a* : 빨간색, −a*는 녹색(Green), +b*는 노란색(Yellow), −b*는 파란색(Blue)방향을 표시
• −a*와 −b*의 값이 커질수록 중앙에서 바깥쪽으로 수치가 이동하여 채도가 증가하고, a*와 b*의 값이 작을수록 중앙으로 이동하여 무채색에 가까워 짐

82 문 · 스펜서(Moon · Spencer)의 색채조화론 중 색상이나 명도, 채도의 차이가 아주 가까운 애매한 배색으로 불쾌감을 주는 범위는?

① 유사조화　　② 눈부심
③ 제1부조화　　④ 제2부조화

문 · 스펜서의 색채조화론
조화는 동일조화, 유사조화, 대비조화로 구분되고, 부조화의 종류에는 제1부조화, 제2부조화, 눈부심 3가지가 있다.

83 일반적으로 색을 표시하거나 전달하는 방법에 관한 설명 중 틀린 것은?

① 개나리색, 베이지, 쑥색 등과 같은 계통색 이름으로 표시할 수 있다.
② 기본색이름이나 조합색이름 앞에 수식형용사를 붙여서 아주 밝은 노란 주황, 어두운 초록 등으로 표시한다.
③ NCS 색체계는 S5020 – B40G로 색을 표기한다.
④ 색채표준이란 색을 일정하고 정확하게 측정, 기록, 전달, 관리하기 위한 수단이다.

84 DIN 색체계에 대한 설명으로 옳은 것은?

① 표기방법은 색상(T), 포화도(S), 백색도(W)로 한다.
② 현재 사용되고 있는 수정된 DIN 색체계는 C 광원에서 검색을 하여야 한다.
③ 오스트발트 색체계를 모델로 한 독일의 공업규격으로 CIE 체계로 편입되지는 못하였다.
④ 산업의 발전과 통일된 규격을 위하여 개발되어 독일 산업규격의 모델이 되었다.

85 NCS 체계를 구성하고 있는 기초적인 6가지 색은?

① 흰색(W), 검정(S), 노랑(Y), 주황(O), 빨강(R), 파랑(B)
② 노랑(Y), 빨강(R), 녹색(G), 파랑(B), 보라(P), 흰색(W)
③ 사이안(C), 마젠타(M), 노랑(Y), 검정(K), 흰색(W), 녹색(G)
④ 빨강(R), 파랑(B), 녹색(G), 노랑(Y), 흰색(W), 검정(S)

86 다음은 먼셀 색체계의 색표시 방법에 따라 제시한 유채색들이다. 이 중 가장 비슷한 색의 쌍은?

① 2.5R 5/10, 10R 5/10
② 10YR 5/10, 2.5Y 5/10
③ 10R 5/10, 2.5G 5/10
④ 5Y 5/10, 5PB 5/10

87 한국인의 고유 전통 색채의식에 관한 설명 중 틀린 것은?

① 음양오행사상에 의한 오정색의 사용관습
② 시대에 따라 복색이 사회계급의 표현
③ 자연주의적 소박감이 아닌 동적인 인공미
④ 정적이고 소박한 이미지

88 셰브럴의 색채조화론 중 "전체적으로 하나의 주된 색을 이루는 배색은 조화한다."라는 것으로, 색이 가지는 여러 속성 중 공통된 요소를 갖추어 전체 통일감을 부여하는 배색은?

① 도미넌트(Dominant)
② 세퍼레이션(Separation)
③ 톤인톤(Tone in Tone)
④ 톤온톤(Tone on Tone)

89 배색기법에 대한 설명이 틀린 것은?

① 기조색은 색채계획에서 의도적으로 설정한 주제를 상징하는 색이다.
② 강조색은 주조색과 보조색을 조화롭게 하기 위해 사용되기도 한다.
③ 보조색은 배색의 지루함을 덜기 위해서 사용한다.
④ 주조색은 직접 사용된 색이며, 가장 많은 면에서 주도적인 역할을 한다.

90 오스트발트 색체계 기호표시인 12 pa의 순색함량은?(단, 백색량 p 3.5, a 89/흑색량 p 96.5, a 11)

① 7.5% ② 25.5%
③ 65.5% ④ 85.5%

91 오스트발트 색체계의 장점으로 옳은 것은?

① 색상표기가 색상들 사이의 관계성을 명료하게 나타내므로 실용적이다.
② 대칭구조로 각 색이 규칙적인 틀을 가지므로 동색조의 색을 선택할 때 편리하다.
③ 인접색과 관계를 절대적 개념으로 표현하여 일반인들이 사용하기 쉽다.
④ 색상, 명도, 채도로 나누어 설명하므로 물체색 관리에 유용하다.

 해설
② 정삼각형의 동일선상에 위치해 있어 동색조의 색을 선택할 때 편리하며 배색에 용이하다.
③ 색상 개념이 인접 색과의 관계를 절대적 개념으로 표현한 것이 아니라 시각적으로 일정한 간격이 유지 되지 않아 녹색계통은 섬세하지만 빨간 계통은 섬세하지 못하다는 단점이 있다.
④ 기호가 같은 색이라도 색상에 따라서 명도, 채도의 감각이 같지 않고, 명도의 구분이 모호하다는 단점이 있으며, 색입체 내에 해당하지 않는 물체색은 배색이 불가능하다.

92 먼셀 색체계에서 7.5YR의 보색은?

① 7.5BG ② 7.5B
③ 2.5B ④ 2.5PB

93 한국산업표준(KS)의 색명에 관한 설명으로 틀린 것은?

① 색이름을 계통색이름과 관용색이름으로 구별한다.

② 유채색의 수식 형용사로는 선명한, 흐린, 탁한, 밝은, 어두운, 진(한), 연(한)이 있다.

③ 조합색이름은 기준색이름 뒤에 색이름 수식형을 붙여 만든다.

④ 무채색의 수식 형용사로는 밝은, 어두운이 있다.

94 색표와 같은 특정의 착색물체를 정하고, 고유의 번호나 기호를 붙여 물체의 색채를 표시하는 색체계는?

① 혼색계 　② 현색계
③ 감각계 　④ 지각계

95 CIE 색체계의 설명이 틀린 것은?

① 표준광원에서 표준관찰자에 의해 관찰되는 색을 정량화시켜 수치로 만든 것이다.

② 1931년 국제조명회(CIE)는 XYZ 색체계와 Yxy 색체계를 발표하였다.

③ Y값은 황색의 자극치로 명도치를 나타내고, X는 청색, Z는 적색의 자극치에 일치한다.

④ CIE L*a*b* 색체계는 색오차와 근소한 색차이를 표현하기 위해 변환된 색공간이다.

96 헌터 랩(Hunter Lab) 색공간의 설명으로 틀린 것은?

① 유럽 디자인계에서만 주로 사용된다.

② 1931년 CIE의 Yxy보다 시각적으로 더욱 통일된 색공간을 제공한다.

③ 헌터(R. S. Hunter)에 의해 개발된 것이다.

④ 혼색계에 속한다.

 헌터 랩(Hunter Lab)
색공간광전 색채계(자극치 직도 방법)로 직도하는 데 편리한 것으로 R. S. Hunter가 1948년에 제안한 균등색 공간을 이용한 색채계로 두 물체의 빛깔의 감각적인 차이를 구하기 위하여 3광색의 필터를 이용한 광전색도계의 일종이다.

97 한국의 오방색과 오간색에 대한 설명이 옳은 것은?

① 동방 청색과 서방 백색의 간색은 벽색이다.

② 적색은 북방의 정색으로 화성에 속한다.

③ 남방 적색과 서방 백색의 간색은 유황색이다.

④ 오간색은 홍색, 벽색, 옥색, 유황색, 자색이다.

 ② 적색은 남방의 정색으로 화성에 속한다.
③ 남방 적색과 서방 백색의 간색은 홍색이다. 유황색은 북방의 흑색과 중앙의 황색의 간색이다.
④ 오간색은 홍색, 벽색, 녹색, 유황색, 자색이다.

98 NCS 색체계에서 S2040-Y80R이 뜻하는 의미는?

① 20% 검은색도, 40% 유채색도, 80%의 빨간색도를 지닌 노랑
② 20% 하얀색도, 40% 검은색도, 80%의 노란색도를 지닌 빨강
③ 20% 하얀색도, 40% 유채색도, 80%의 빨간색도를 지닌 노랑
④ 20% 검은색도, 40% 하얀색도, 80%의 노란색도를 지닌 유채색

99 다음 중 먼셀기호 5YR 3/6에 해당하는 관용색명은?

① 밤 색
② 베이지
③ 귤 색
④ 금발색

100 먼셀 색체계의 명도 속성에 대한 설명으로 옳은 것은?

① 명도의 중심인 N5는 시감 반사율이 약 18%이다.
② 실제 표준 색표집은 N0~N10까지 11단계로 구성되어 있다.
③ 가장 높은 명도의 색상은 PB를 띤다.
④ 가장 높은 명도를 황산바륨으로 측정하였다.

제 1 과목　**색채심리 · 마케팅**

01 컴퓨터에 의한 컬러 마케팅의 기능을 효율적으로 전개한 결과, 파악할 수 있는 내용과 관계가 없는 것은?

① 제품의 표준화, 보편화, 일반화
② 기업정책과 고객의 Identity
③ 상품 이미지와 인간의 Needs
④ 자사와 경쟁사의 제품 차별화를 통한 마케팅

해설 컬러마케팅은 고객의 감성을 자극하는 개개인의 심리적 감성에 호소하는 소비자 중심의 마케팅으로 표준화, 보편화, 일반화와는 거리가 있다.

02 색채의 반응에 관한 다음 설명 중 틀린 것은?

① 색채의 시각적 효과는 주관적 해석에 따라 영향을 받는다.
② 빨간색 원을 보다가 흰 벽을 봤을 때 청록색 원이 보이는 현상이 색채의 항상성이다.
③ 동일한 단색광이라도 빛이 강할 때와 빛이 약할 때의 색감은 변화한다.
④ 페흐너 효과(Fechner's Effect)는 주관적인 색채경험이다.

해설 ② 음성잔상 : 빨간색의 원을 보다가 흰 벽을 봤을 때 청록색 원이 보이는 현상과 같이 자극 받은 빛과 명암이 반대가 되어 그 색의 보색이 나타나는 것은 음성잔상이라고 하고 장시간 응시했을 때 생긴다.

03 나라별 색채선호 및 특징에 대한 설명이 틀린 것은?

① 한국의 전통색은 자연과 우주의 원리에 순응하려는 노력이 오방정색과 오방간색으로 표현되었다.
② 인도인들은 빨간색이 생명과 영광을, 초록색이 평화와 희망을 상징한다고 믿는다.
③ 태국인들은 각 요일의 색채가 전통적으로 제정되어 있어 일요일은 빨간색, 월요일은 노란색 등으로 정하고 있다.
④ 이스라엘에서는 하늘색을 불길한 색으로 여기고 극단적인 경우 혐오감까지 느낀다고 한다.

해설 유태민족인 이스라엘 사람들은 흰색을 매우 선호하며, 이스라엘의 국기는 흰색과 파란색으로 구성되어 있다.

04 다음 중 국제적 언어로 인지되는 색채와 기호의 사례가 틀린 것은?

① 빨간색 소방차
② 녹색 십자가의 구급약품 보관함
③ 노랑 바탕에 검은색 추락위험 표시
④ 마실 수 있는 물의 파란색 포장

05 시장세분화(Market Segmentation)에 대한 설명이 틀린 것은?

① 시장세분화란 다양한 욕구를 가진 전체시장을 일정한 기준하에 공통된 욕구와 특성을 가진 부분시장으로 나누는 것을 말한다.
② 기업이 구체적인 마케팅 활동을 하는 세분시장을 표적시장(Target Mar-ket)이라 한다.
③ 치약은 시장세분화의 기준 중 행동분석적 속성인 가격 민감도에 따라 세분화하는 것이 좋다.
④ 자가용 승용차 시장은 인구통계학적 속성 중 소득에 따라 세분화하는 것이 좋다.

06 기업이 원하는 표적시장을 통하여 원하는 결과를 얻을 수 있도록 사용하는 통제가능한 마케팅변수의 총집합을 무엇이라고 하는가?

① 마케팅 도구
② 마케팅 믹스
③ 마케팅 구조
④ 마케팅 전략

 마케팅 믹스(Marketing Mix) : 여러 형태의 마케팅 수단을 적절하게 결합하거나 조합하여 사용하는 전략

07 소비자 의사결정에 영향을 미치는 요인 중 개인적 요인에 해당하지 않는 것은?

① 동기(Motive)
② 학습(Learning)
③ 가족(Family)
④ 개성(Personality)

08 색채의 심리적 효과를 적용한 사례로 적합하지 않은 것은?

① 거실을 넓어 보이게 하려고 아이보리색 커튼과 가구로 꾸몄다.
② 무거운 소파를 가볍고 경쾌하게 보이게 하려고 연한 하늘색 커버를 씌웠다.
③ 다리를 날씬하게 보이려고 어두운 회색 스타킹을 신었다.
④ 추운 방안이 따뜻하게 보이도록 초록과 파랑으로 꾸몄다.

09 색채조사에 있어서 조사대상을 직접 방문하여 조사하는 방법은?

① 설문지조사
② 전화조사
③ 매체조사
④ 개별면접조사

10 소비자 행동에 영향을 미치는 내적·심리적 요인이 아닌 것은?

① 지 각 　　② 학 습
③ 품 질 　　④ 동 기

11 색채마케팅의 기초가 되는 인간의 욕구 중에서 가장 낮은 단계는?

① 소속감 　　② 배고픔
③ 자존심 　　④ 자아실현

12 프랑크 H. 만케의 색경험 피라미드 반응 단계 중 유행색을 설명하기 위한 배경으로 적절한 단계와 인간의 반응은?

① 2단계 : 집단무의식
② 3단계 : 의식적 상징화, 연상
③ 4단계 : 문화적 영향과 매너리즘
④ 5단계 : 시대사조, 패션, 스타일의 영향

 프랑크 H. 만케의 색경험 피라미드 6단계
• 1단계 : 색자극에 대한 생물학적 반응(가장 기초적인 반응)
• 2단계 : 집단 무의식(개인 또는 특정집단이 경험 또는 학습을 통해 색채에 대한 기억이 각인되어 있거나 유전적으로 내재되어 있음을 의미)
• 3단계 : 의식적 상징화-연상(1차적 연상 : 구체적 연상, 2차적 연상 : 추상적 연상)
• 4단계 : 문화적 영향과 매너리즘(특정문화권이나 단체 등에서 체험을 통해 체득하게 되는 특정 색의 연상과 상징화)

• 5단계 : 시대조사 및 패션 스타일의 영향(시대사조에 따른 색채의 변천을 파악함으로서 역사적 유물과 유적의 제작연대를 추정하기도 함)
• 6단계 : 개인적 관계(색채에 대한 반응이 개인적인 기호에 좌우된 것)

13 색채조사를 실시하는 목적과 방법에 대한 설명 중 틀린 것은?

① 현대 사회 트렌드가 빨리 변화되고 있어 색채 선호도조사 실시 주기도 짧아지고 있다.
② 선호색에 대한 조사 시 색채 견본은 최대한 많이 제시하여 정확성을 높인다.
③ SD법으로 색채조사를 실시할 경우 색채를 평가하는 반대되는 의미를 갖는 형용사 쌍으로 조사한다.
④ 요인 분석을 통한 색채조사는 색의 삼속성이 어떤 감성 요인과 관련이 높은지 분석하기 적절한 방법이다.

 색채조사에서 선호색에 대한 색채견본은 색채선호의 유동적 요인에 해당하며 견본의 종류, 견본의 제시유무, 측정방식 등은 선호를 변화시키는 요인들이다.

14 보기의 ()에 들어갈 적합한 내용은?

> 〈보 기〉
> 코카콜라의 빨간색과 물결무늬, 맥도
> 날드의 노란색 M 문자 등은 어느 곳에
> 서나 인식이 잘되고 많은 사람들에게
> 해당 제품을 확실하게 인식시켜 주는
> 역할을 하고 있다. 이처럼 기업과 제품
> 을 확실히 인식시키게 된 것은 이 제품
> 의 색채를 활용한 ()가(이) 확실히
> 성립되었기 때문이다.

① Brand Identity
② Brand Level
③ Brand Price
④ Brand Slogan

15 색채 라이프 사이클 중 회사 간의 치
열한 경쟁으로 가격, 광고, 유치경쟁
이 치열하게 일어나는 시기는?

① 도입기 ② 성장기
③ 성숙기 ④ 쇠퇴기

 성숙기의 수정·확대전략
• 비사용자의 사용자 전환 확대
• 새로운 세분시장으로 진출
• 경쟁사의 고객 유인
• 제품의 사용빈도 증가 유도

16 색채조사를 위한 표본추출방법에서
군집(집락, Cluster) 표본 추출을 설
명한 것 중 가장 옳은 것은?

① 표본을 선정하기 전에 여러 하위집
단으로 분류하고 각 하위집단별로
비례적으로 표본을 선정한다.

② 모집단의 개체를 구획하는 구조를
활용하여 표본추출 대상개체의 집
합으로 이용하면 표본추출의 대상
명부가 단순해지며 표본추출도 단
순해진다.
④ 조사결과에 크게 영향을 미치는 변
수를 기준으로 하위 모집단을 구분
하는 것이 좋다.
④ 지역적인 특성에 따른 소비자의 자
동차 색채 선호 특성 등을 조사할
때 유리하다.

17 오프라인 매장의 색채계획을 온라인
상의 웹사이트에도 그대로 적용한 온
라인 매장화로 소비자와의 긴밀한 유
대관계를 형성하면서 시장을 이끌어
가는 마케팅 전략은?

① 직감적 마케팅 전략
② 통합적 마케팅 전략
③ 분석적 마케팅 전략
④ 표적 마케팅 전략

해설 ② 통합적 마케팅 전략 : 논리적인 분석에 의해
파악된 문제를 해결하는 전략으로서 결과물뿐
만 아니라 과정을 중시하는 전략
① 직감적 마케팅 전략 : 경영자를 중심으로 단기
적이고 즉흥적인 해결 사안에 있어서 효과적인
전략
③ 분석적 마케팅 전략 : 객관적으로 문제를 관찰
하고 해결하기 위해서 전문가의 도움으로 해결
방법을 모색하는 전략
④ 표적 마케팅 전략 : 세분화된 시장을 선택하여
이에 알맞은 제품을 제공하는 전략

18 색채 시장조사의 자료수집방법 중 관찰법에 대한 설명으로 틀린 것은?

① 조사의 신뢰도를 높이기 위해 소비자의 행동을 직접적으로 관찰하는 방법이다.
② 특정 지역의 유동인구를 분석하거나 시청률이나 시간, 집중도 등을 조사하는 데 적절하다.
③ 특정효과를 얻거나 비교를 통해 정확한 정보를 얻고자 할 때 사용하는 방법이다.
④ 특정 색채의 기호도를 조사하는 데 적절하다.

19 고대 이집트인들에게 영원불변을 상징하는 색채는?

① 검 정　② 하 양
③ 빨 강　④ 노 랑

 고대 이집트는 태양을 숭배하였고 태양의 색인 황금빛은 영원불멸을 상징하였다.

20 다음 중 맛과 색의 관계가 잘못된 것은?

① 쓴맛 – 하양, 올리브그린
② 짠맛 – 회색, 청록색
③ 단맛 – 빨강, 분홍
④ 신맛 – 노랑, 연두

해설 쓴맛 : 밤색, 올리브색

 제**2**과목 색채디자인

21 디자인 조건에 관한 내용이 잘못 연결된 것은?

① 합목적성 – 용도, 적합성, 기능성
② 독창성 – 창조성, 고유성, 시대정신
③ 심미성 – 미의식, 형태와 색상, 유행
④ 경제성 – 최대 재료, 최소 효과, 효율성

해설 ④ 경제성 : 최소의 비용으로 최대의 효율

22 18세기에서 19세기에 걸쳐 일어난 산업혁명이 산업디자인에 끼친 가장 큰 영향은?

① 대량생산으로 인한 가격 저하에 따른 품질의 저하
② 다양한 제품이 생산됨으로써 소비자층 확산
③ 보다 더 정교해진 제품의 장식
④ 튼튼한 제품이 생산됨으로 제품의 수명주기 연장

23 다음 중 자연친화적 색채를 개발하여 적용하는 것이 디자인 개념과 가장 부합하는 디자인은?

① 유비쿼터스 디자인(Ubiquitous Design)
② 유니버설 디자인(Universal Design)

③ 지속 가능한 디자인(Sustainable Design)

④ 사용자경험 디자인(User Experience Design)

해설 지속 가능한 디자인 : 자연생태계와 자연을 보호하면서 경제적 생산성을 높이고 사회적, 윤리적 기반 구축을 통해 현재의 환경을 다음 세대가 향유할 수 있도록 지속할 수 있는 해결책을 제시하는 디자인이다.

24 디자인의 조형요소에 대한 설명 중 틀린 것은?

① 직선은 경직, 명확, 확실, 단순, 남성적 성격을 나타낸다.

② 입체는 면이 이동한 자취이며 길이, 너비, 깊이, 형태와 공간, 표면, 방위, 위치 등의 특징을 가진다.

③ 면은 길이와 폭, 두께가 있으며 입체의 한계와 공간의 경계를 만든다.

④ 한 개의 점은 공간에서 위치를 나타내며 점을 확대하면 면이 된다.

해설 • 디자인 조형요소 : 형태(점, 선, 면), 질감, 색채
• 면 : 면은 선의 궤적으로 선으로 표현되는 도형, 두께를 가지지 않고 길이와 넓이를 갖는 2차원

25 다음 중 베이지, 크림색, 파랑과 초록색을 적용하여 분열적인 행동을 억제하는 데 가장 효과적인 공간은?

① 교도소

② 놀이공원

③ 스포츠 시설

④ 사무실

26 사회 캠페인 매체로서 목적하는 바에 따라 대중을 설득하거나 통일된 행동을 유도하는 포스터는?

① 관광 포스터

② 공공 캠페인 포스터

③ 문화행사 포스터

④ 상품광고 포스터

27 웹 브라우저의 특성상 서로 다른 색상을 재현하는 단점을 보완하여 어느 시스템에서도 동일한 색상을 갖는, 기본적인 웹 기반 색상은?

① 24 bit RGB

② 256 시스템 컬러

③ 216 웹 안전색

④ Indexed 컬러

28 그림과 같이 동일 면적의 도형이라도 배열에 따라 그 크기가 달라 보이는 현상은?

① 이미지

② 형태지각

③ 착 시

④ 잔 상

해설 착시 : 대상을 물리적 실체와 다르게 지각하는 것으로, 세로가 길어 보이는 수평수직의 착시, 대비의 착시, 분할의 착시 등이 있다.

29 디자인 사조 – 특징 – 작가에 대한 설명이 틀린 것은?

① 구성주의 – 기하학적인 패턴과 잘 조화되어 단순하고 세련된 느낌 – 말레비치(Kazimir Malevich)

② 야수파 – 색채는 주제를 표현하는 수단이 아니라 하나의 주제이자 명확한 도구 – 마티스(Henri Matisse)

③ 아르누보 – 환하고 연한 톤의 부드러운 색조 – 무하(Alphonse Mucha)

④ 데스틸 – 흑과 백을 사용한 형태중심의 작품들이 중심을 이루면서 발전 – 알베르스(Josef Albers)

해설 ④ 데스틸 – 흑과 백을 사용한 형태중심의 작품들이 중심을 이루면서 발전, 순순한 원색으로 제한, 강한 원색대비가 특징 – 몬드리안(Piet Mondrian)

30 산업이나 공예, 예술, 상업이 잘 협동하여 디자인의 규격화와 표준화를 실천한 디자인 사조는?

① 구성주의　② 독일공작연맹
③ 미술공예운동　④ 사실주의

31 바우하우스의 교육이념과 철학에 대한 설명이 틀린 것은?

① 예술가의 가치 있는 도구로서 기계를 적극적으로 활용하였다.

② 공방교육을 통해 미적조형과 제작기술을 동시에 가르쳤다.

③ 제품의 대량생산을 위해 굿 디자인(Good Design)의 개념을 설정하였다.

④ 디자인과 미술을 분리하기 위해 교육자로서의 예술가들을 배제하였다.

해설 바우하우스의 교육이념
각기 분산되어 있던 미술과 공예, 사진, 건축 등의 관련 분야들을 건축을 중심으로 이 모든 미술 분야를 통합하여 현대식 건축과 디자인에 큰 영향을 주었다.

32 다음 중 점이, 점증, 반복, 강조, 강약과 관련된 조형의 원리는?

① 통일과 변화　② 조 화
③ 율 동　④ 균 형

33 컬러 플래닝(Color Planning) 최종단계에서 이루어지는 입체모형 또는 컴퓨터 그래픽에 의해 최종상황을 검증하는 것은?

① 컬러 스킴(Color Skim)
② 컬러 시뮬레이션(Color Simulation)
③ 컬러 렌더링(Color Rendering)
④ 컬러 오버레이(Color Overlay)

해설 ① 컬러 스킴(Color Skim) : 색채의 기능을 효과적으로 활용하기 위한 계획이다.
③ 컬러 렌더링(Color Rendering) : 투시도 또는 3D 도면 위에 색연필, 마커, 수채 물감 등으로 색채를 표현하는 방법으로 사진처럼 자연스러운 빛과 형태의 실내 이미지를 재현한다.
④ 컬러 오버레이(Color Overlay) : 일부를 다른 광경에 의해 대치하는 기법이다(일부분만 다른 색으로 바꿀 때 사용하는 기능).

34 특정한 회사의 CI를 개발하면서 회사의 상징색을 설정하였으나 유사한 디자인이 이미 존재하고 있어 다시 제작하게 되었다. 색채계획 과정 중에 어떤 단계의 작업이 가장 부족한 결과인가?

① 색채환경분석
② 색채심리분석
③ 색채전달계획
④ 색채정보수집

35 모든 디자인에서 대칭, 비대칭, 주도, 종속의 개념을 이용하여 시각적으로 안정감을 주기 위한 원리는?

① 통일의 원리
② 대비 조화의 원리
③ 운동의 원리
④ 균형의 원리

36 디자인의 기능과 역할에 대한 설명 중 적절하지 않은 것은?

① 디자인은 다각적 효율성을 지닌다.
② 디자인은 인간의 욕구를 만족시킨다.
③ 디자인은 윤리적 책임을 강조하지 않는다.
④ 디자인은 인간의 생활을 변화시킨다.

37 보기의 디자인 특징과 관련이 있는 나라는?

> 〈보 기〉
> 이전의 역사적 경험보다는 기술지상주의에 입각한 디자인을 했으며, 20세기 초부터 주요 도시에 마천루(고층빌딩)를 많이 지었다. 세계 제2차 대전이 끝나면서 세계의 산업화를 선도했고, 가장 먼저 대량소비 사회를 조성하였다. 1950년대 이후 자동차를 중심으로 유선형 스타일을 창조하여 국제적인 유행을 이끌기도 하였다.

① 미 국 ② 독 일
③ 이탈리아 ④ 일 본

38 에스니컬 디자인(Ethnical Design), 버네큘러(Vernacular Design)의 개념은 다음 중 어떤 디자인의 조건을 충족시키기 위한 것으로 설명될 수 있는가?

① 합목적성 ② 독창성
③ 질서성 ④ 문화성

 해설
④ 문화성 : 지역적, 풍토적, 인종적인 배경 아래 그 지역 사람들의 토속적인 양식은 유기적인 조형과 실용적인 문제해결 측면에서 시사하는 바가 크며, 현대 디자인의 중요자원이 된다.
※ 버네큘러(Vernacular Design) : 특정 문화나 지역에서 사용하는 일상 언어로 토착어나 방언의 영역에 속하는 문화를 지칭한다.
※ 에스니컬 디자인(Ethnical Design) : 종교적, 민속적인 디자인을 말한다.
디자인의 조건
조형 활동에 있어서 Good Design으로 평가되기 위한 디자인의 요건을 말하며 합목적성, 심미성, 경제성, 독창성, 질서성, 합리성 등이 충족되어야 한다.

39 디자인의 특성에 따른 색채에 관한 설명 중 틀린 것은?

① 패션 디자인에서 유행색은 사회, 경제, 문화적 요인을 고려한 유행 예측색과 일정기간 동안 많은 사람들이 선호하는 색으로 나눌 수 있다.

② 포장 디자인에서의 색채는 제품의 이미지 및 전체 분위기를 나타내는 중요한 역할을 한다.

③ 제품 디자인은 다양한 소재의 집합체이며 그 다양한 소재는 같은 색채로 적용되는 것이 가장 효과적이다.

④ 광고 디자인은 상품의 특성을 분명히 해 주고 구매충동을 유발하는 색채의 적용이 필요하다.

40 빅터 파파넥의 대표적 디자인 개념은?

① 생산기능 ② 경제기능
③ 복합기능 ④ 미적기능

해설 디자인의 복합기능 : 디자인의 형태와 기능, 미적인 것과 기능적인 것은 분리된 것이 아닌 포괄적인 복합기능(Function Complex)이라는 용어로 형태와 기능을 분리하던 전통적 사고방식에서 벗어나 더 포괄적인 의미로서의 디자인의 사회적인 책임감, 환경을 고려한 디자인의 개념이다.

제3과목 **색채관리**

41 KS A 0064(색에 관한 용어)에 의한 용어와 정의가 잘못 연결된 것은?

① 색채계 : 색을 표시하는 수치를 측정하는 계측기

② 색차식 : 2가지 색자극의 색차를 계산하는 식

③ 색표집 : 특정한 색 표시계에 기초하여 컬러차트를 편집한 것

④ 색공간 : 특정 조건에 따라 발색되는 모든 색을 포함하는 색도 좌표도 또는 색공간 내의 영역

해설 **색공간**
• 색의 상관성(기하학적) 표시에 이용하는 3차원 공간이다.
• 색을 표시하기 위해서는 세로축의 맨 위를 하양, 맨 아래를 검정으로 두어 명도 단계를 나타내고, 가로축으로는 채도 그리고 그 원주에 색상을 나타낸다.

42 sRGB 색공간에 대한 설명으로 잘못된 것은?

① 모니터, 프린터, 인터넷에 사용할 목적으로 만들었다.

② BT.709와 동일한 RGB 색좌표를 갖는다.

③ 국제전자기술위원회(IEC ; International Electrotechnical Commission)에 의해 표준화되었다.

④ CMYK 출력의 컬러를 충분히 재현할 수 있다.

해설
• sRGB : 모니터, 프린터 상의 표준색 공간이다. 디지털정보로 변환 시 색 정보가 손실되어 모니터 상의 색상과 차이가 있다.
• RGB : 포토샵 등의 어도비에서 만든 색공간 규약으로 CMYK와 거의 일치한다.
• CMYK : 잉크 인쇄용 표준으로 인쇄물용 사진에 사용된다.

43 KS C 0074(측색용 표준광 및 표준광원)에서 규정한 측색용 표준광, 보조 표준광이 아닌 것은?

① 표준광 A
② 표준광 D_{65}
③ 보조 표준광 B
④ 보조 표준광 D_{70}

• 표준광원 종류 : 표준광원 A, B, C, D_{65}
• 보조 표준광원 종류 : D_{50}, D_{55}, D_{75}, B

44 백색도를 평가하는 방법으로 틀린 것은?

① 흰색이라 인정되는 표면색의 흰 정도를 측정하고 관리하기 위한 것이다.
② 백색도는 D_{65}광원에서 정의된다.
③ 반사광의 산란형태를 측정한다.
④ 완전한 반사체의 경우 백색도 지수가 100이다.

45 K/S 흡수, 반사를 이용한 조색의 원리와 관계된 사람은?

① 쿠벨카 문크 ② 먼 셀
③ 헤 링 ④ 베졸드

46 광측정의 단위가 바르게 연결된 것은?

① 광속 : 루멘(lm)
② 휘도 : 럭스(lx)
③ 광도 : 칸델라 퍼 제곱미터(cd/m^2)
④ 조도 : 칸델라(cd)

47 육안조색을 할 때 색채관측 시 발생하는 이상현상과 가장 관련 있는 것은?

① 연색현상
② 착시현상
③ 잔상, 조건등색현상
④ 무조건 등색현상

육안조색 시 색채관측에서 조색 후 기준색과 시료를 비교할 때는 표준광원에 내장된 라이트박스를 이용하여 단시간에 비교하여야 한다. 시간이 길어지면 잔상, 조건등색현상이 발생한다.

48 다음 중 천연수지 도료에 대한 설명으로 옳은 것은?

① 마이크로미터 이하의 입자로 이루어진 라텍스를 전색제로 한다.
② 내알칼리성이기 때문에 콘크리트나 모르타르의 마무리 도료에 많이 쓰인다.
③ 옻, 캐슈계 도료, 유성페인트, 유성에나멜, 주정도료 등이 대표적이다.
④ 미립자의 염화비닐수지에 가소제를 혼합하여 만든 페이스트를 도포한 후 가열 용융하여 도막을 만드는 도료를 말한다.

49 다음의 색채 측정기 중 정확도 급수가 가장 높은 기기는?

① 스펙트로포토미터
② 크로마미터
③ 덴시토미터
④ 컬러리미터

50 도료의 색채 오차에 관한 설명 중 옳은 것은?

① 국제적으로 통용되는 정밀한 표본의 합격은 $\Delta E^*ab \leqq 1$을 기준으로 한다.

② 적용 색차식은 소재, 국가에 관계없이 단일기준이 적용된다.

③ 도료, 안료, 염료의 오차판정에는 Yxy 색체계를 사용한다.

④ 도막의 두께는 건조 후 $100 \mu m$를 적용한다.

51 안료를 도료에 사용할 때 표면을 덮어 보이지 않게 하는 성질을 무엇이라 하는가?

① 은폐성

② 근접성

③ 침투성

④ 착색성

52 활동 내용과 작업에 따른 조명의 특성과 관계를 설명하는 것으로 적합하지 않은 것은?

① 일반 사무실을 색채조형 작업실로 쓸 경우 백색형광등(FL-40W)과 주광색형광등(FL-40D)을 병치 사용한다.

② 미술관은 전시하고 있는 작품(고대와 현대)에 따라서 재료와 기법에 따른 재질효과에도 조도가 달라야 한다.

③ 평면색체 조형작업의 경우, 일반사무실의 천장조명에다 작업대에 별도의 집중조명등을 보조하는 것이 경제적이다.

④ 일반 작업의 경우는 그림자를 피하기 위해서 형광등보다 백열등이 많이 사용된다.

 일반작업 시의 조명은 그림자가 강하게 생기지 않는 넓은 면적의 광원으로서 형광등을 사용한다.

53 염료와 안료에 대한 설명이 틀린 것은?

① 색료가 섬유와 친화력을 갖고 있어 별도의 고착제가 필요하지 않은 경우를 염료라고 한다.

② 집 벽에 붙어 있는 도료막과 같이 고착제 내부에 들어 있는 색료를 안료라고 한다.

③ 착색된 플라스틱의 경우는 안료가 분산되어 있는 경우이다.

④ 안료를 이용하여 착색을 할 경우 친화력의 강도에 따라 드러나는 색채의 농도가 다르게 나타난다.

해설 • 염료 : 물에 용해되며, 섬유에 친화력을 가지며 섬유에 흡착 · 확산된다.
• 안료 : 물에 잘 녹지 않고 내열, 내광성이 좋은 페인트와 같은 무기안료와, 색감의 범위가 넓고 선명하며 착색력이 우수한 유기안료가 있다.

54 Color Management Syster(CMS)에서 사용되는 렌더링 인텐트(Rendering Intent)에 관한 설명 중 틀린 것은?

① 렌더링 인텐트에는 4가지가 있다.

② 절대색도(Absolute Colormetric) 렌더링 인텐트에서는 화이트포인트 보상이 적용되지 않는다.

③ 지각적(Perceptual) 렌더링 인텐트는 프로파일 생성 프로그램에 따라 그 효과가 다를 수 있다.

④ 프로파일을 이용하여 이미지를 변환할 때 사용되는 변환 엔진을 말한다.

해설 렌더링 인텐트(Rendering Intent)
• 각 장치가 동일한 색을 표현할 수 있는 것은 이미지에 ICC 프로파일을 적용한 후 다른 컬러 스페이스로 이동시킬 때, 서로 다른 영역의 값을 컬러 매칭시켜 주는 것
• 종류 : 채도(Saturation) 인텐트, 상대 색도(Relative Colorimetric) 인텐트, 지각(Perceptual) 인텐트, 절대 색도(Absolute Colorimetric) 인텐트

55 광원의 표기 방식으로 틀린 것은?

① MIvis = 가시조건등색지수

② Ra = 평균연색평가지수

③ MIuv = 반사조건등색지수

④ Ri = 특수연생평가지수

56 동일한 색온도를 갖는 조명이라 하더라도 스펙트럼 조성 특성에 따라 실내의 색감이 크게 달라지게 된다. 조성 특성에 따라 실내의 색감이 크게 달라지게 된다. 기준 광원에 비해 테스트 광원하에서 색들이 얼마나 달라 보이는가를 나타내는 용어는?

① 색온도(Color Temperature)

② 연색지수(Color Rendering Index)

③ 컬러 어피어런스(Color Appearance)

④ 색역 매핑(Color Gamut Mapping)

57 색영역 매핑(Color Gamut Mapping)이란?

① 디지털 기기 내의 색체계 RGB를 L*a*b*로 바꾸는 것

② 디지털 기기 내의 색체계 CMYK를 L*a*b*로 바꾸는 것

③ 매체의 색영역과 디지털 기기의 색영역 차이를 조정하여 맞추려는 것

④ 색공간에서 디지털 기기들 간의 색차를 계산하는 것

58 올바른 색관리를 위한 모니터의 설명 중 옳은 것은

① 정확한 컬러 매칭을 위해서는 가능한 밝고 콘트라스트가 높은 모니터가 필요하다.

② 정확한 컬러 조절을 위하여 모니터는 자연광이 잘 들어오는 곳에 배치하여야 한다.

③ 정확한 컬러를 보기 위해서 모니터의 휘도는 주변광과 관계없이 항상 일정해야 한다.

④ 정확한 컬러를 보기 위해서는 모니터 고유의 프로파일로 설정을 해야 한다.

59 섬유 소재의 분류가 옳게 짝지어진 것은?

① 식물성섬유 – 폴리에스테르, 대마
② 동물성섬유 – 명주, 스판덱스
③ 합성섬유 – 면, 석면
④ 재생섬유 – 비스코스레이온, 구리 암모늄레이온

해설 ▶ ① 식물성섬유 : 면, 마, 목재섬유
② 동물성섬유 : 양모, 견
③ 합성섬유 : 나일론, 폴리에스테르, 아크릴, 비닐론

60 기기를 이용한 컴퓨터 자동 조색방법에 대한 설명으로 틀린 것은?

① 컴퓨터 컬러 매칭(Computer Color Matching)을 말한다.
② 분광광도계와 컴퓨터 소프트웨어를 활용하는 것이다.
③ 컴퓨터 자동조색의 목적은 고품질의 다품종 대량생산을 위한 것이다.
④ 주요기능은 색료 선택, 초기 레시피 예측, 실 제작을 통한 레시피 수정 등이다.

제**4**과목 **색채지각론**

61 분광반사율이 다른 두 가지 색이라도 특수한 조건의 조명 아래에서는 같은 색으로 느껴지는 현상은?

① 무조건등색 ② 항상성
③ 조건등색 ④ 기억색

62 색을 지각할 때 적용되는 빛의 특성과 작용이 잘못 연결된 것은?

① 노란 바나나의 색 – 빛의 반사
② 색유리를 통한 색 – 빛의 투과
③ 검은 도화지의 색 – 빛의 흡수
④ 하늘의 무지개 색 – 빛의 간섭

63 베졸드 효과에 대한 설명으로 틀린 것은?

① 배경에 비해 줄무늬가 가늘고, 그 간격이 좁을수록 효과적이다.
② 어느 영역의 색이 그 주위색의 영향을 받아 주위색에 근접하게 변화하는 효과이다.
③ 배경색과 도형색의 명도와 색상 차이가 적을수록 효과가 뚜렷하다.
④ 음성적 잔상의 원리를 적용한 효과이다.

해설 ▶ • 잔상 : 빛의 자극을 제거한 후에 남는 시감각
• 음성적 잔상 : 잔상으로 자극이 사라진 뒤 광자극의 색상, 명도, 채도가 정반대로 느껴지는 현상

64 빨간색 벽에 노란색 줄무늬를 그려 멀리서 보니 벽이 주황색으로 보였다. 이 현상(효과)과 관련이 없는 것은?

① 베졸드효과
② 푸르킨예현상
③ 줄눈효과
④ 동화현상

 ② 푸르킨예현상 : 밝은 곳에서 어두운 곳으로 이행할 때 상대적으로 푸른색이 더 잘 보이게 되는 현상
① 베졸드효과, ③ 줄눈효과, ④ 동화현상은 모두 심리적 지각효과로 서로 인접하는 색끼리 영향을 주어 인접색에 가깝게 느껴지는 현상이다. 면적이 작거나 줄무늬가 가능 경우 생기는 효과, 배경, 줄무늬 색이 비슷할수록 효과가 커진다.

65 중간혼색에 대한 설명이 틀린 것은?

① 병치혼합은 많은 색의 점들을 조밀하게 병치하여 서로 혼합되게 보이는 방법이다.
② 병치혼합은 19세기 후반 프랑스를 중심으로 일어난 신인상주의 미술에서 점묘파 화가들이 고안한 기법이다.
③ 회전혼색은 동일지점에서 2가지 이상의 색자극을 반복시키는 계시혼합의 원리에 의해 색이 혼합되어 보이는 것이다.
④ 회전판을 이용한 보색의 회전혼색은 흰색이다.

 가법혼색의 일종으로 면적의 비율에 따라 혼합된 색이 달라 보이며, 밝기가 평균화되어 중간혼색이라고 한다. 보색의 회전판을 회전시키면 회색이 된다.

66 밝은 곳에서 주로 활동하고 망막의 중심와에 집중 분포되어 있는 것은?

① 간상체
② 수정체
③ 유리체
④ 추상체

67 색각이상에 대한 설명이 틀린 것은?

① 색각이상은 시세포의 종류와 감도의 차이에 의해 발생한다.
② 적녹색각이상은 파란색과 노란색을 구분하지 못한다.
③ 망막에 존재해야 하는 3종의 추상체 색소 중에서 어느 한 가지 또는 모든 것이 결핍되어 정상의 색각이 아닌 것을 말한다.
④ 선천적인 원인과 후천적인 원인으로 구분된다.

 ② 적녹색각이상은 적색과 녹색이 따로 떨어져 있으면 구분이 가능하지만, 섞여 있을 때는 구분하기가 어렵다.

68 색의 밝기(명도)는 어떤 요소에 의해 결정되는가?

① 주파장
② 순 도
③ 분광 반사율
④ 포화도

69 색채의 팽창과 수축에 대한 설명으로 옳은 것은?

① 어떤 색의 면적이 실제의 면적보다 크게 느껴질 때의 색을 수축색이라 한다.
② 따뜻한 색이나 명도가 낮은 색을 팽창색이라 한다.
③ 일반적으로 진출색은 팽창색이다.
④ 빨강은 어느 색보다도 후퇴되어 보인다.

 ① 어떤 색의 면적이 실제의 면적보다 크게 느껴질 때의 색을 팽창색이라 한다.
② 따뜻한 색이나 명도가 높은 색, 채도가 높은 색을 팽창색이라 한다.
④ 빨강은 어느 색보다도 진출되어 보인다.
색채의 팽창과 수축
따뜻한 색이 차가운색보다, 밝은색이 어두운색보다, 채도가 높은 색이 채도가 낮은 색보다, 유채색이 무채색보다 더 진출하는 느낌을 준다(일반적으로 진출색은 팽창색이 되고, 후퇴색은 수축색이 된다).

70 색의 심리적 기능에 대한 설명이 틀린 것은?

① 밝은 회색은 실제 무게보다 가벼워 보인다.
② 어두운 파란색은 실제 무게보다 가벼워 보인다.
③ 선명한 파란색은 차가운 느낌을 준다.
④ 선명한 빨간색은 따뜻한 느낌을 준다.

71 색필터를 통한 혼색실험에 관한 설명 중 틀린 것은?

① 노랑과 마젠타의 이중필터를 통과한 빛은 빨간색으로 보인다.
② 감법혼색과 가법혼색의 연관된 관계를 이해하는 데 도움이 된다.
③ 필터의 색이 진해지거나 필터의 수가 증가할수록 명도가 낮아진다.
④ 노랑 필터는 장파장의 빛을 흡수하고 사이안 필터는 단파장의 빛을 흡수한다.

 색필터의 파장 : 빨강-장파장, 초록-중파장, 파란-단파장
※ 노랑-단파장, 사이안-장파장을 흡수한다.

72 다음 중 나머지 보기와 혼색방법이 다른 하나는?

① TV 브라운관에서 보이는 혼합색
② 연극무대의 조명에서 보이는 혼합색
③ 직물의 짜임에서 보이는 혼합색
④ 페인트의 혼합색

 ④는 감법혼색
①, ②, ③은 가법혼색

73 색채의 감정효과에 맞도록 색을 가장 올바르게 사용한 것은?

① 좁은 공간에 개방감을 주고자 어두운 회색을 주조색으로 사용하였다.
② 편안한 느낌을 주고자 레스토랑 내부에 고채도의 빨간색으로 주조색을 주었다.

③ 청량한 느낌을 주고자 여름철 실내 배색에 고채도의 주황색을 주조색으로 사용하였다.

④ 방의 한쪽 벽면이 후퇴되어 보이고자 다른 3면의 벽면보다 어두운 명도의 색을 주조색으로 사용하였다.

 ① 좁은 공간에 개방감을 주고자 밝은 회색을 주조색으로 사용하였다.
② 편안한 느낌을 주고자 레스토랑 내부에 저채도의 식욕을 자극시켜 주는 난색계열로 주조색을 주었다.
③ 청량한 느낌을 주고자 여름철 실내 배색에 고채도의 한색계열을 주조색으로 사용하였다.

74 밝은 곳에서 영화관 같은 어두운 곳으로 들어갈 때 일정 시간 후에 보이게 되는 것과 관련이 있는 것은?

① 민감도
② 명순응
③ 암순응
④ 색순응

75 혼색에 관한 설명 중 옳은 것은?

① 혼색은 색자극이 변하면 색채감각도 변하게 된다는 대응관계에 근거한다.
② 가법혼색은 빛의 색을 서로 더해서 점점 어두워지는 것을 말한다.
③ 인쇄잉크 색채의 기본색은 가법혼색의 삼원색과 검정으로 표시한다.
④ 감법혼색이라도 순색에 고명도의 회색을 혼합하면 맑아진다.

76 최대 시감도를 나타내는 파장은?

① 약 355nm ② 약 455nm
③ 약 555nm ④ 약 655nm

 사람의 눈이 빛을 느끼는 전자파의 범위는 380~780nm이며, 최대 감도는 555nm이다.

77 잔상에 대한 설명이 아닌 것은?

① 빛의 자극이 없어진 후에도 계속 남아 있는 시자극 현상이다.
② 어떤 색이 인접한 색의 영향으로 인접색에 가까운 색으로 변해 보이는 현상이다.
③ 수술실의 벽과 수술복 등에 청록색 계통을 사용하는 것은 잔상 때문이다.
④ TV 화면을 응시하다 사라진 인물의 상이 보이는 것은 잔상 때문이다.

 색상대비현상은 다른 색상의 배경색이나 인접색의 영향을 받아 하나의 색이 원래 자신이 가지고 있는 색과 다른 색으로 보이는 현상이다.

78 계시대비에 대한 설명이 옳은 것은?

① 두 색을 인접시켰을 때 나타나는 현상이다.
② 빨간색과 초록색 조명으로 노란색을 만드는 방법이다.
③ 육안검색 시 각 측정 사이에 무채색에 눈을 순응시켜야 한다.
④ 비교하는 색과 바탕색의 자극량에 따라 대비효과가 결정된다.

79 색순응에 대한 설명이 옳은 것은?

① 밝은 곳에서 갑자기 어두운 곳으로 들어갔을 때 시간이 경과하면 어둠에 순응하게 된다.

② 조명에 의해 물체색이 바뀌어도 자신이 알고 있는 고유의 색으로 보인다.

③ 어두운 곳에서 밝은 곳으로 나오면 눈이 부시지만 잠시 후 정상적으로 보이게 된다.

④ 중간 밝기에서 추상체와 간상체 양쪽이 작용하고 있는 시각의 상태이다.

80 색과 색채지각 및 감정효과에 관한 연결이 옳은 것은?

① 난색 : 진출색, 팽창색, 흥분색

② 난색 : 진출색, 수축색, 진정색

③ 한색 : 후퇴색, 수축색, 흥분색

④ 한색 : 후퇴색, 팽창색, 진정색

제5과목 색채체계론

81 음양오행사상에 오방색과 방위가 잘못 연결된 것은?

① 동쪽 – 청색

② 중앙 – 백색

③ 북쪽 – 흑색

④ 남쪽 – 적색

해설 오방색 : 청색(녹색)–동쪽, 빨강–남쪽, 백색–서쪽, 흑색–북쪽, 노랑(황)–중앙

82 NCS 색체계에 대한 설명 중 옳은 것은?

① 대표적인 혼색계 중의 하나이다.

② 오스트발트의 반대색 이론을 바탕으로 하고 있다.

③ 이론적으로 완전한 W, S, R, B, G, Y의 6가지를 기준으로 이 색성들의 혼합비로 표현한다.

④ 색상은 표준 색표집을 기준으로 총 48개의 색상으로 구성되어 있다.

83 3자극치 XYZ 색체계와 관계가 있는 것은?

① 먼셀 색체계

② 오스트발트 색체계

③ NCS 색체계

④ CIE 색체계

84 CIE XYZ 표준 3원색이 아닌 것은?

① Red ② Green

③ Blue ④ Yellow

85 상용 실용색표의 설명으로 옳은 것은?

① 색채의 구성이 지각적 등보성에 따라 이루어져 있다.

② 어느 나라의 색채 감각과도 호환이 가능하다.

③ CIE 국제조명위원회에서 표준으로 인정되었다.

④ 유행색, 사용빈도가 높은 색 등에 집중되어 있다.

86 문·스펜서 색채 조화론의 미도계산 공식은?

① M=O/C

② W+B+C=100

③ (Y/Yn)>0.5

④ $\triangle E^* uv = \sqrt{(\triangle L^*)^2 + (\triangle u^*)^2 + (\triangle v^*)^2}$

 ① M은 미도, O는 질서성의 요소, C는 복잡성의 요소이다.

87 먼셀 색입체에 관한 설명 중 틀린 것은?

① 세로축에는 명도, 주위의 원주상에는 색상, 중심의 가로축에서 방사상으로 늘이는 축은 채도로 구성한다.

② 색입체의 종단면도에서 무채색 축 좌우에 보색관계의 색상면이 나타난다.

③ 색입체를 일정한 위치에서 자른 수평단면은 동일 채도면이다.

④ 채도단계가 늘어날 것을 예측하여 먼셀 컬러트리라고 부른다.

88 문·스펜서의 색채 조화론의 설명으로 틀린 것은?

① 균형있게 선택된 무채색의 배색은 아름다움을 나타낸다.

② 작은 면적의 강한 색과 큰 면적의 약한 색은 조화롭다.

③ 조화에는 동일조화, 유사조화 두 종류가 있다.

④ 색상, 채도를 일정하게 하고 명도만 변화시키는 경우 많은 색상 사용 시보다 미도가 높다.

 ③ 조화에는 동일조화, 유사조화, 대비조화 세 종류가 있다.
문·스펜서의 색채 조화론
• 문과 스펜서에 의한 색채조화의 정량적 방법이 제시된 조화론
• 조화(명쾌한 기하학적인 관계를 중시하여 미적 가치가 있는 배색)와 부조화(배색의 결과가 불쾌하게 느껴지는 경우 어느 쪽으로든지 의도가 명료하지 않게 보이는 경우에 부조화가 발생하며, 제1부조화, 제2부조화, 눈부심의 3종류가 많음)

89 혼색계의 특징으로 옳은 것은?

① 지각적으로 일정한 배열이 되어 있다.

② 조색, 검사 등에 적합한 오차를 적용할 수 있다.

③ 측색기가 필요하지 않아 사용하기가 쉽다.

④ 색편의 배열 및 개수를 용도에 맞게 조정할 수 있다.

90 헤링이 제안한 반대색설의 4원색을 기준으로 색상을 조직화한 색체계가 아닌 것은?

① 오스트발트 색체계
② Natural Color System
③ 먼셀 색체계
④ PCCS

해설 색상환은 먼셀 색체계를 기본으로 B ↔ YR, BG ↔ R, Y ↔ PB, G ↔ RP, GY ↔ P의 보색관계를 갖는다.

91 'KS A 0011 물체색의 색이름'의 계통 색이름에 대한 설명이 옳은 것은?

① 기본색이름이나 조합색이름 앞에 수식형용사를 붙여 색채를 세분하여 표현할 수 있다.
② 조합색이름의 앞에 붙는 색이름을 기준색이름이라 부른다.
③ 유채색의 기본색명은 10개이다.
④ 색이름에 '빛'을 붙인 수식형은 초록빛, 보랏빛, 분홍빛의 3가지가 있다.

해설 ③ 유채색의 기본색명은 12개이다(빨강, 주황, 노랑, 연두, 초록, 청록, 파랑, 남색, 보라, 자주, 분홍, 갈색). 무채색은 3개이다(하양, 회색, 검정).
④ 색이름에 '빛'을 붙인 수식형은 초록빛, 보라빛, 분홍빛, 자주빛 4가지가 있다.
계통색이름 : 기본 색명 앞에 색상을 나타내는 수식어와 톤을 나타내는 수식어를 붙여 표현하는 것이 계통색명이다.

92 먼셀 색체계에서 'YR'의 보색은?

① B ② BG
③ Y ④ PB

93 패션색채의 배색에 관한 설명으로 옳은 것은?

① 동일색상, 유사색조 배색은 스포티한 인상을 준다.
② 반대색상의 배색은 무난한 인상을 준다.
③ 고채도의 배색은 화려한 인상을 준다.
④ 채도의 차가 큰 배색은 고상한 인상을 준다.

94 먼셀의 표기법에서 7.5RP 3/10은 무슨 색인가?

① 빨 강 ② 보 라
③ 분 홍 ④ 자 주

해설
• 색상은 7.5RP, 명도는 3, 채도는 10인 색
• 색상기호(H) 앞에는 1~10까지의 숫자를 쓴다. 이는 5R은 중심 빨간색이고 명도단계(V)에는 1~9까지의 번호를 쓰며, 번호가 증가할수록 명도가 높아지는 것이다. 채도단계(C)에는 0을 중심의 무채색으로 나타내며, 번호가 커질수록 채도가 높아진다.
• 먼셀 색표기법은 색상기호(H), 명도단계(V), 채도단계(C) 순으로 H V/C로 나타낸다.

95 ISCC-NIST 색표기법 중 약호와 색상의 연결이 틀린 것은?

① rO : Reddish Orange
② OY : Orange Yellow
③ OBr : Olive Brown
④ yPk : Yellowish Pink

해설 ③ OLBR : Olive Brown
ISCC-NIST 색표기법 : 전미 색채 협의회(ISCC)에 의해서 1939년에 고안된, 일반색의 이름을 부르는 법으로 오늘날 세계 여러 나라의 색이름의 기준이 되었고, 우리나라 한국산업규격(KS)의 색이름도 이것을 기준으로 하고 있다.

약 호	색 상
PK	Pink
R	Red
O	Orange
BR	Brown
Y	Yellow
OLBR	Olive Brown
OL	Olive
OLG	Olive Green
YG	Yellow Green
G	Green
bG	Bluish Green
B	Blue
V	Violet
P	Purple

96 Yxy 색체계에서 중심부분의 색은?

① 백 색 ② 흑 색
③ 회 색 ④ 원 색

97 오스트발트의 등색상 삼각형에서 2gc-2lc-2pc의 조화가 의미하는 것은?

① Yellow의 등백색계열의 조화
② Yellow의 등흑색계열의 조화

③ Red의 등백색계열의 조화
④ Red의 등흑색계열의 조화

해설 무채색(등순색, 등흑색)의 명도단계는 이상적인 흰색(W), 검은색(B) 사이에 8단계의 무채색 계열 a, c, e, g, l, e, n, p가 등간격으로 선택한 3색이 이루는 조화이며 28가지 종류가 있다.

98 파버 비렌의 조화론에서 색채의 깊이감과 풍부함을 느끼게 하는 조화의 유형은?

① White - Tint - Color
② White - Tone - Shade
③ Color - Shade - Black
④ Color - Tint - White

99 다음 중 먼셀의 색상 5R과 가장 유사한 DIN 색체계의 색상기호는?

① T = 1 ② T = 5
③ T = 8 ④ T = 12

해설 DIN(Deutsche Industrie Norm) 색체계
• 독일 공업표준기구에서 채택한 표색계이다.
• 색상(T)-24색, 명도(D)-0~10(총 11단계), 채도(S)-0~15(총 16단계)이다.
• 표기법 : 색상, 포화도, 짙은 정도는 TDS 1 : 1 : 1과 같이 나타낸다.

100 NCS 표기법에서 S1500-N의 해석으로 옳은 것은?

① 검은색도는 85%의 비율이다.
② 하얀색도는 15%의 비율이다.
③ 유채색도는 0%의 비율이다.
④ N은 뉘앙스(Nuance)를 의미한다.

제 **1** 과목　**색채심리**

01 색채심리를 이용한 색채요법에 관한 설명 중 틀린 것은?

① Red는 우울증을 치료한다.
② Blue Green은 침착성을 갖게 한다.
③ Blue는 신경 자극용 색채로 사용된다.
④ Purple은 감수성을 조절하고 배고픔을 덜 느끼게 한다.

해설 색채심리를 이용한 색채요법
- 주황색 : 소화계 영향, 갑상선 자극, 체액 분비
- 연두색 : 강장, 골절
- 초록색 : 회복, 해독, 심장기관에 도움, 정신 질환, 불면증에 효과
- 청록색 : 흉부, 면역 성분 강화
- 남색 : 살균, 구토와 치통, 마취성 연관
- 자주색 : 우울증, 저혈압에 효과

02 다음 중 색채와 자연환경에 대한 설명이 틀린 것은?

① 지역색은 국가나 지방, 도시의 특성과 이미지를 부각시킨다.
② 풍토색은 일조량과 기후, 습도, 흙, 돌처럼 한 지역의 자연 환경적 요소로 형성된 색을 말한다.
③ 위도를 따라 동일한 색채도 다른 분위기로 지각될 수 있다.
④ 지역색은 한 지역의 인공적 요소로 형성된 색을 말한다.

해설 풍토색
자연과 인간의 생활이 어울려 형성된 특유한 토지의 성질로, 인간에게 영향을 미쳐 경작되고 변화하는 자연을 말한다.
예 북극의 풍토, 지중해의 풍토, 사막의 풍토
지역색
지역색은 그 지역 주민들이 선호하는 색채, 국가, 지방, 도시 등의 이미지를 부각시키는 색채로서 지역의 정체성을 대변하는 진정한 색채로 보아야 한다. 또한 특정지역의 하늘과 자연광, 습도, 황토색과 어울리는 건축물의 외장색을 구상하도록 한다. 프랑스의 필립 랑클로는 "각 지역의 자연과 기후에 의한 지역색에는 각 민족의 색채 특징이 담겨 있다."고 하였다.
예 시드니(항구도시)의 백색, 런던 템즈 강변의 갈색, 우리나라 전통하회마을의 지붕과 토담색 등

03 뉴턴은 색채와 소리의 조화론에서 7가지의 색을 7음계에 연계시켰다. 다음 중 색채가 지닌 공감각적인 특성이 잘못 연결된 것은?

① 노랑 – 음계 미
② 빨강 – 음계 도
③ 파랑 – 음계 솔
④ 녹색 – 음계 시

해설 뉴턴은 일곱 가지 색을 칠 음계에 연계시키면서 색채와 소리의 조화론을 설명하였다. 빨강을 '도', 주황을 '레', 노랑을 '미', 녹색은 '파', 파랑은 '솔', 남색은 '라', 그리고 보라는 '시'에 연관시켰던 것이다.

04 다음 중 정지, 금지, 위험, 경고의 의미를 전달하는데 가장 적절한 색채는?

① 흰 색 ② 빨 강
③ 파 랑 ④ 검 정

해설

색 명	구체적 연상	추상적 연상
흰 색	눈, 백지, 설탕	결백, 청초, 청결, 위생
빨 강	불, 피, 태양	정열, 강렬, 금지, 위험
파 랑	바다, 하늘	희망, 유구, 청정
검 정	죽음, 불안	침묵, 어둠, 슬픔

05 안전표지에 관한 설명 중 틀린 것은?

① 금지의 의미가 있는 안전표지는 대각선이 있는 원의 형태이다.
② 지시를 의미하는 안전표지의 안전색은 초록, 대비색은 하양이다.
③ 경고를 의미하는 안전표지의 형태는 정삼각형이다.
④ 소방기기를 의미하는 안전표지의 안전색은 빨강, 대비색은 하양이다.

해설 안전표지에 관한 기하학적 형태, 안전색 및 대비색의 일반적 의미

기하학적 형태	대각선이 있는 빨강 원	파랑 원
의미	금지	지시
안전색	빨강	파랑
대비색	하양	하양
그래픽 심볼의 색	검정	하양
사용 보기	• 금연 • 먹을 수 없는 물 • 손대지 마시오	• 보안경 착용 • 안전복 착용 • 손을 씻으시오

기하학적 형태	검정테두리 모서리가 둥근 노랑 정삼각형	초록 정사각형	빨강 정사각형
의미	경고	안전조건	소방 기기
안전색	노랑	초록	빨강
대비색	검정	하양	하양
그래픽 심볼의 색	검정	하양	하양
사용 보기	• 경고, 뜨거운 표면 • 경고, 생물학적 위험 • 경고, 전기	• 의무실 • 비상구 • 대피소	• 화재 경보 위치 • 소화 장비 • 소화전

※ 하양은 KS S ISO 3864-4에서 정의된 물성을 가진 자연광 조건에서 인광성물질에 대한 색을 포함한다.

06 예술, 디자인계 사조별 색채특성에 관한 설명 중 틀린 것은?

① 야수파는 색채의 특성을 이용하여 강렬한 색채를 주제로 사용하였다.
② 바우하우스는 공간적 질서 속에서 색 면의 위치, 배분을 중시하였다.
③ 인상파는 병치혼합 기법을 이용하여 색채를 도구화 하였다.
④ 미니멀리즘은 비개성적, 극단적 간결성의 색채를 사용하였다.

해설
① 야수파는 강렬한 주관과 감동을 원색적인 색채, 대담한 변형, 자유롭고 거친 터치 등으로 표현하여 색채의 자율성을 강조하고 회화의 새로운 개성을 추구했다.
② 바우하우스는 색채와 같은 형식에 어떠한 제한도 두지 않는 새로움을 추구하였고, 고딕양식과 합목적이고 기본에 충실한 예술을 지향한 사조이다. 인상파는 자연의 빛에 의해 시시각각 변하는 색채 현상들을 강조하였는데, 이러한 다채로운 색감은 이후 표현주의에 많은 영향을 미치게 된다.

④ 미니멀리즘은 풍부한 감성을 억제하며 미감을 최소한으로 줄이려는 형태를 취함으로써 작품의 색채, 형태, 구성을 극도로 단순화하여 기본적인 요소로까지 환원해가며 자체의 고유한 특성을 최대한 부각시키려 하였다.

해설 색채연구가들은 21세기의 대표적 색채를 청색으로 선정하였는데, 디지털 기술의 발전과 정보 문화의 투명성 및 개방성을 상징하는 청색은 디지털 패러다임의 대표색이다.

07 색채의 상징성을 이용한 색채사용이 아닌 것은?

① 음양오행에 따른 오방색
② 올림픽 오륜마크
③ 각 국의 국기
④ 교통안내 표지판의 색채

08 색의 지역 및 문화적 상징성에 대한 설명이 적합하지 않은 것은?

① 노랑은 힌두교와 불교에서 신성 시 되는 색이다.
② 중국에서 노랑은 왕권을 대표하는 색이다.
③ 북유럽에서 노랑은 영혼과 자연의 풍요로움을 표시한다.
④ 일반적으로 국기에 사용되는 노랑은 황금, 태양, 사막을 상징한다.

해설 동양에서 노랑은 불교의 색으로 석가모니는 승려의 의복에 대해 엄격하게 정해두었다. 노랑은 인도에서는 혼인과 부부간의 행복을 뜻하며, 중국에서 기원전 6세기 이래로 노란색은 황제와 황족만이 사용할 수 있는 고귀한 색이 되었다. 일반적으로 노랑색의 연상 및 상징은 황금, 환희, 희망, 광명, 유쾌, 사막을 상징한다.

09 21세기 디지털 시대를 대표하는 색으로 선정된 것은?

① 노 랑 ② 빨 강
③ 파 랑 ④ 자 주

10 색에서 느껴지는 시간감에 대한 설명 중 틀린 것은?

① 장파장 계통의 색채는 시간의 경과가 짧게 느껴진다.
② 단파장 계열 색의 장소에서는 시간의 경과가 실제보다 짧게 느껴진다.
③ 속도감을 주는 색채는 빨강, 주황, 노랑 등 시감도가 높은 색들이다.
④ 대합실이나 병원 실내는 한색계통의 색을 사용하면 효과적이다.

해설 색에서 느껴지는 속도감은 색상의 채도의 영향을 받는다. 장파장(난색)의 속도감은 빠르고 시간을 길게 느끼게 하고, 단파장(한색)은 속도감이 느리고 시간은 짧게 느끼게 한다.

11 1990년 프랭크 H. 만케가 정의한 색 채체험에 영향을 주는 6개의 색경험의 피라미드에 해당하지 않는 것은?

① 개인적 관계
② 시대사조, 패션스타일의 영향
③ 문화적 영향과 매너리즘
④ 의식적 집단화

해설 프랭크 H. 만케(Frank H. Mahnke)의 색경험 피라미드 6단계
• 1단계 : 생물학적 반응
• 2단계 : 개인적 관계
• 3단계 : 의식적 상징화 – 연상
• 4단계 : 문화적 영향과 매너리즘
• 5단계 : 시대사조 및 패션 스타일의 영향
• 6단계 : 개인적 관계

7 ④ 8 ③ 9 ③ 10 ① 11 ④ **정답**

프랭크 H. 만케의 색경험 피라미드

③ 현장 관찰법 : 조사의 신뢰도를 높이기 위해 소비자의 행동을 직접적으로 관찰하는 방법으로 특정 지역의 유동인구를 분석하거나, 시청률이나 시간, 집중도 등을 조사하는 데 적합하다.

12 톤에 따른 이미지의 연결이 잘못된 것은?

① Dull Tone : 여성적인 이미지
② Deep Tone : 어른스러운 이미지
③ Light Tone : 어린 이미지
④ Dark Tone : 남성적인 이미지

 덜 톤(Dull Tone)
화려하거나 선명하지는 않지만 탁하거나 칙칙하지 않으면서 안정감 있는 고상한 색상이다. 차분한, 둔한, 고상한 이미지를 표현할 수 있다.

13 색채정보 수집 방법 중의 하나로 약 6~10명으로 구성된 소비자와의 지속적인 인터뷰를 통해 색선호도나 문제점 등을 파악하는 것은?

① 실험연구법　　② 표본조사법
③ 현장 관찰법　　④ 포커스 그룹조사

 ④ 포커스 그룹조사 : 표적집단조사라고 하며 특정 조사 대상자들을 선정한 후 반복적으로 조사를 실시하여 조사하는 방식을 말한다. 대상자들의 생각, 태도, 의향 등을 파악할 수 있다.
① 실험연구법 : 특정효과를 얻거나 비교를 통한 정확한 정보를 얻고자 할 때 사용하는 방법으로 실험 집단과 통제 집단의 비교를 통해서 측정하는 방법이다.
② 표본조사법 : 색채정보수집에 가장 많이 쓰이는 방법이다. 표본추출방법은 대규모 집단에서 소규모집단으로 표본을 추출하고 무작위로 선정하도록 한다.

14 색채를 상징적 요소로 사용한 예로 옳은 것은?

① 사무실의 실내색채를 차분하고 집중력을 높일 수 있는 저채도의 파란색으로 계획한다.
② 기업의 아이덴티티를 강조하기 위해 하나의 색채로 이미지를 계획한다.
③ 방사능의 위험표식으로 노랑과 검정을 사용한다.
④ 부드러운 색채 환경을 위해 낮은 채도의 색으로 공공 시설물을 계획한다.

 ② CI : 기업을 시각적으로 인지하고 기억하도록 하는 역할을 한다. 색채의 선정에 있어서 특정 색채의 상징적인 내용과 이미지는 기업 이미지와 직결되는 부분이기에 색채의 긍정적인 상징성을 가장 우선적으로 고려하여야 한다.
• 색의 상징 : 하나의 색을 보았을 때 특정한 형상이나 뜻이 상징되어 느껴지는 것으로, 색채는 인간의 풍부한 감성을 대변하는 대표적 시각 언어이다. 색채의 상징에는 국가의 상징, 신분, 계급의 구분, 방위의 표시, 지역의 구분, 기억의 상징, 종교, 관습의 상징이 있다.
③ 원자력 방사능의 위험표식으로 노랑과 보라를 사용한다.

15 자동차의 선호색에 대한 일반적 경향을 설명하는 것이 아닌 것은?

① 일본의 경우 흰색 선호경향이 압도적이다.
② 한국의 경우 대형차는 어두운 색을 선호하고, 소형차는 경쾌한 색을 선호한다.

③ 자동차 선호색은 지역환경과 생활
패턴에 따라 다르다.

④ 여성은 어두운 톤의 색을 선호하는
편이다.

해설 **색채 선호의 원리**
색채 선호의 성별 차이에서는 남성들이 파랑, 갈
색, 회색과 같은 특정색을 편중하여 선호하는 반면
에 여성들은 비교적 다양한 색을 선호한다. 또한
남성들은 비교적 어두운 톤을 선호하는 것에 비하
여, 여성들은 밝고 맑은 톤(Bright, Pale Tone)을
선호하는 경향을 보이기도 한다. 연령별 색채 선호
는 연령이 낮을수록 원색 계열과 밝은 톤을 선호한
다. 어린이는 고명도의 색, 유채색, 단순한 원색을
좋아하고 성인이 되면서 단파장의 파랑, 녹색을
점차 좋아하게 되는 경우가 많다. 이는 사회적
일치감이 증대되고 지적 능력의 증대와 관련이
있다.
• 어린이들의 색채선호 : 노랑 → 흰색 → 빨강
→ 주황 → 파랑 → 녹색 → 보라의 순
• 성인들의 색채선호 : 파랑 → 빨강 → 녹색 →
흰색 → 보라 → 주황 → 노랑의 순

16 **색채의 공감각에 대한 설명이 옳은 것은?**

① 색채의 특성이 다른 감각으로 표현
되는 것

② 채도가 높은 색채의 바탕 위에 있는
색이 더 밝에 보이는 것

③ 한 공간에서 다른 색을 같은 이미지
로 느끼는 것

④ 색의 잔상과 대비 효과를 말함

해설 **색채와 공감각(공감각(共感覺), Synesthesia)**
• 색채와 소리 : 뉴턴(Newton)은 분광효과로 발견
한 일곱 가지 색을 칠음계와 연결, 카스텔
(Castel)은 음계와 색을 연결시켰다. 또한 몬드
리안(Mondrian)의 '브로드웨이 부기우기'는 노
랑, 빨강, 청색, 밝은 회색을 사용하여 뉴욕의
브로드웨이가 전하는 다양한 소리와 역동적인
움직임을 표현하여 시각과 청각의 조화에 의한
색채언어의 가능성을 보여 주었다.
• 색채와 모양(형태) : 색채와 모양의 조화로운
관계성을 추구하는 사람으로는 요하네스 이텐

(Johannes Itten), 파버 비렌(Faber Birren), 칸
딘스키(Kandinsky), 베버와 페흐너(Weber &
Fechner)가 있다.
프랑스 색채연구지인 모리스 데리베레(Maurice
Deribere)는 색과 맛·향의 상관관계에 대해
연구하였다.
• 색채와 맛 : 색은 식욕을 자극하여 식욕을 증진시
키거나 감소시키는 역할을 한다.
• 색채와 향 : 색채는 직접적 혹은 간접적으로 후각
을 자극하여 냄새와 향기를 느끼게 한다.
• 색채와 촉각 : 명도가 높은 색은 부드러운 느낌을
주며, 저명도·저채도의 색은 강하고 딱딱한 느
낌을 준다. 난색 계열은 메마르고 건조한 느낌을
주며, 한색 계열은 습하고 촉촉한 느낌을 준다.

17 **유채색 중 운동량이 활발하고 생명력
이 뛰어나 역삼각형이 연상되는 색채
는?**

① 빨 강 　　② 노 랑
③ 파 랑 　　④ 검 정

해설 색채와 모양에서 요하네스 이텐은 색채와 모양의
조화 관계를 찾는 연구를 한 것으로 유명하다.
노랑은 명시도가 높아 뾰족하고 날카로운 느낌으
로 세속적이기보다 영적인 느낌을 주기 때문에
삼각형과 역삼각형을 연상시킨다.

18 **패션 디자인의 유행색에 관한 설명으
로 틀린 것은?**

① 국제유행색위원회에서는 선정회의
를 통해 3년 후의 유행색을 제시한다.

② 유행색채예측기관은 매년 색채팔레
트의 30% 가량을 새롭게 제시한다.

③ 계절적인 영향을 받아 봄·여름에
는 밝고 연한 색, 가을·겨울에는
어둡고 짙은 색이 주로 사용된다.

④ 패션 디자인 분야는 타 디자인 분야
에 비해 색영역이 다양하며, 유행
이 빠르게 변화하는 특징이 있다.

해설 유행색(Trend Color, Forecast Color)
유행 예측색은 색채전문가들에 의해 예측하는 색, 일정기간 동안 사람들이 선호한 색을 말한다. 예외적으로 특정한 사회적, 경제적 사건이 있을 때, 예외적인 색이 유행하기도 하며 개인의 취향에 따른 일시적인 현상으로 3개월에서 1년 정도의 기간을 가지며, 반복적으로 보이는 특성도 지니고 있다.

19 색채 관리(Color Management)의 구성 요소와 그 내용이 잘못 연결된 것은?

① 색채 계획화(Planning) : 목표, 방향, 절차 설정
② 색채 조직화(Organizing) : 직무 명확, 적재적소적량 배치, 인간관계 배려
③ 색채 조정화(Coordinationa) : 이견과 대립 조정, 업무분담, 팀워크 유지
④ 색채 통제화(Controlling) : 의사소통, 경영참여, 인센티브 부여

20 색채마케팅에 있어서 제품의 위치(Positioning)에 대한 설명으로 옳은 것은?

① 소비자 심리상 제품의 위치
② 제품의 가격에 대한 위치
③ 제품의 성능에 대한 위치
④ 제품의 디자인과 색채에 대한 위치

해설 제품의 위치(Positioning)란 소비자들에 의해 그 제품의 속성이 어떻게 인지되는가를 중심으로, 소비자들의 마음속에 차지하게 되는 제품의 위치를 뜻한다.

제2과목 색채디자인

21 디자인 아이디어 발상법 중 시네틱스법에 대한 설명으로 옳은 것은?

① 원인과 결과의 관계를 입출력 관계로 규명해 가면서 문제를 해결하는 아이디어 구상법
② 문제에 관련된 항목들을 나열하고 그 항목별로 어떤 특정적 변수에 대해 검토해 봄으로써 아이디어를 구상하는 방법
③ 일정한 테마에 관하여 회의 형식을 채택하고, 구성원의 자유발언을 통한 아이디어의 제시를 요구하여 발상을 찾아내려는 방법
④ 문제를 보는 관점을 완전히 다르게 하여 여기서 연상되는 점과 관련성을 찾아 아이디어를 발상하는 방법

해설 시네틱스는 문제를 보는 관점을 완전히 다르게 하여 여기서 연상되는 점과 관련성을 찾아 아이디어를 발상하는 방법이다. 상상력을 동원해서 특이하고 실질적인 문제의 전략을 이끌어내는 데 유용하다. 처음으로 보고들은 것을 자신에게 익숙한 다른 것에 사용하거나, 이미 잘 알고 있는 것을 새롭게 해석함으로써 이질적인 관점을 찾아내는 접근 방법이 있다.

22 생태학적으로 건강하고 유기적으로 전체에 통합되는 인간환경의 구축을 목표로 설정하는 디자인 요건은?

① 합리성
② 질서성
③ 친환경성
④ 문화성

 오늘날의 모든 디자인 영역들은 그 대상물이 유형적인 것이든 무형적인 것이든, '생태학적으로 건강하고 유기적 전체에 통합되는 인공환경의 구축'을 궁극의 목표로 삼아야 한다는 친자연성의 디자인 요건을 가지고 있다.

23 색채계획의 기대효과로서 틀린 것은?

① 주변환경과 조화로운 도시경관 창출 및 지역주민의 심리적 쾌적성 증진
② 경관의 질적 향상 및 생활공간의 가치 상승
③ 시각적으로 눈에 띄는 색상으로 이미지를 구성
④ 지역 특성에 맞는 통합 계획으로 이미지 향상 추구

해설 색채계획의 효과
• 생활에 활력소를 줄 수 있다.
• 능률성과 생산성을 높일 수 있다.
• 안전색채를 사용하므로 안전이 유지되고, 예상치 못한 사고가 줄어든다.
• 깨끗한 환경을 제공하므로 정리정돈 및 청소가 쉬워진다.
• 주의력과 집중력을 향상시킨다.

24 디자인 사조별 색채경향의 연결이 틀린 것은?

① 데 스틸 : 무채색과 빨강, 노랑, 파랑의 3원색
② 아방가르드 : 그 시대의 유행색보다 앞선 색채 사용
③ 큐비즘 : 난색의 강렬한 색채
④ 다다이즘 : 파스텔 계통의 연한 색조

해설 다다의 색채는 전통과 상식의 한계에 대한 비판과 은유로 대변되는데 일반적으로 어둡고 칙칙한 색조가 일관된다.

25 평면 디자인을 위한 시각적 요소에 속하지 않는 것은?

① 형 상
② 색 채
③ 중 력
④ 재질감

해설 인쇄물이나 그림 등 평면상의 디자인이므로, 중력은 관계가 없다.

26 피부색이 상아색이거나 우윳빛을 띠며 볼에서 산호빛 붉은 기를 느낄 수 있고, 볼이 쉽게 빨개지는 얼굴 타입에 어울리는 머리색은?

① 밝은 색의 이미지를 주는 금발, 샴페인색, 황금색 띤 갈색, 갈색 등이 잘 어울린다.
② 파랑 띤 검정(블루 블랙), 회색 띤 갈색, 청색 띤 자주의 한색계가 잘 어울린다.
③ 황금블론드, 담갈색, 스트로베리, 붉은색 등 주로 따뜻한 색계열이 잘 어울린다.
④ 회색 띤 블론드, 쥐색을 띠는 블론드와 갈색, 푸른색을 띠는 회색 등의 차가운 색계열이 잘 어울린다.

27 색채계획에 관한 설명 중 틀린 것은?

① 디자인의 목적에 부합하는 이미지에 따라 사용색을 설정한다.
② 배색의 70% 이상 넓은 면적을 차지하는 색을 강조색이라 한다.
③ 색채가 결정되는 과정에서 검토되어야 할 요소를 빠짐없이 검토할 수 있도록 체크리스트를 작성한다.
④ 적용된 색을 감지하는 거리를 고려하여야 한다.

해설 주조색은 전체 면적의 70% 이상을 차지하는 색을 말한다. 일반적으로 전체의 느낌을 전달할 수 있는 배색이며, 가장 넓은 면을 차지하여 전체 흐름을 좌우하게 되므로 다양한 조건을 가미하여 결정해야 한다.

28 공간별 색채계획에 대한 설명이 적합하지 않은 것은?

① 식육점은 육류를 신선하게 보이려고 붉은 색광의 조명을 사용한다.
② 사무실의 주조색은 안정감 있는 색채를 사용하고 벽면이나 가구의 색채가 휘도대비가 크지 않도록 한다.
③ 병원 수술실의 벽면은 수술 중 잔상을 피하기 위해 BG, G계열의 색상을 적용한다.
④ 공장의 기계류에는 눈의 피로를 감소시켜 주기 위해 무채색을 사용한다.

29 다음 중 색채를 적용할 대상을 검토할 때 고려해야 할 조건으로 가장 거리가 먼 것은?

① 면적효과(Scale) – 대상이 차지하는 면적
② 거리감(Distance) – 대상과 보는 사람과의 거리
③ 재질감(Texture) – 대상의 표면질
④ 조명조건 – 자연광, 인공조명의 구분 및 그 종류와 조도

해설 색채표현의 대상 검토 고려조건
면적효과, 거리감, 움직임, 시간, 공공성의 정도, 조명조건

30 건축물의 색채 계획 시 유의할 조건이 아닌 것은?

① 사용 조건에의 적합성
② 광선, 온도, 기후 등의 조건 고려
③ 환경색으로서 배경적인 역할 고려
④ 재료의 바람직한 인위성 및 특수성 고려

31 1960년대에 미국에서 일어난 추상미술의 한 동향으로 색채의 시지각 원리에 근거를 두고 시각적 환영과 지각 등 심리적 효과를 적극적으로 활용한 미술사조는?

① 포스트모던(Post-Modern)
② 팝 아트(Pop Art)
③ 옵 아트(Op Art)
④ 구성주의(Constructivism)

해설 옵아트(Op Art)는 영어의 옵티컬 아트(Optical Art)의 약칭으로 옵티컬은 단순히 '본다'는 의미의 비주얼(Visual)보다는 인간의 시지각의 원리에 근거를 둔 추상적, 기계적인 형태의 반복과 연속 등을 통한 시각적 환영, 지각, 심리적 효과와 관련된 것이다.

32 19세기 말에서 20세기 초에 일어났던 양식운동으로서 자연물의 유기적 형태를 빌려 건축의 외관이나 가구, 조명, 실내 장식, 회화, 포스터 등을 장식할 때 사용되었던 양식은?

① 아르누보　　② 미술공예운동
③ 데 스틸　　　④ 모더니즘

해설 아르누보
1900년을 전 · 후 파리를 중심으로 일어난 신예술운동. 1890년부터 약 20년간 벨기에와 프랑스를 중심으로 전개되어 제1차 세계대전 무렵까지 유럽과 미국 등지에서 건축, 조각, 회화, 공예, 디자인 등 모든 장르에서 새로운 생명과 풍부한 혁신을 불러일으킨 장식미술운동. 아르누보는 새로운 예술(Nouveau)로 정의되며 심미주의적이고 장식적인 경향의 미술로 정의. 19세기 말에서 20세기 초에 일어났던 양식운동으로 자연물의 유기적 형태를 빌려 건축의 외관 가구, 조명, 실내장식, 회화, 포스터 등을 장식할 때 사용되었던 양식이다.

33 패션디자인 원리로 가장 거리가 먼 것은?

① 재질(Texture)
② 균형(Balance)
③ 리듬(Rhythm)
④ 강조(Emphasis)

해설 패션디자인의 원리로는 비례(Proportion), 균형(Balance), 리듬(Rhythm), 강조(Emphasis), 통일(Unity), 조화(Harmony) 등이 있다.

34 로고, 심벌, 캐릭터뿐만 아니라 명함 등의 서식류와 외보적으로 보이는 사인 시스템에서 기업의 이미지를 일관성 있게 관리하는 것은?

① P.O.P
② B.I
③ Super Graphic
④ C.I.P

35 다음 () 안의 내용으로 가장 알맞은 것은?

> 디자인의 구체적인 목적은 미와 ()의 합일이라 할 수 있다. 따라서 디자인의 중요한 과제는 구체적으로 미와 ()을/를 어떻게 조화시키느냐에 있다.

① 조 형　　　② 기 능
③ 형 태　　　④ 도 구

36 좋은 디자인 제품으로 평가되기 위해서 충족되어야 하는 디자인의 조건에 대한 설명 중 틀린 것은?

① 합목적성 : 제품 제작에 있어서 실제의 목적에 맞는 디자인을 한다.
② 심미성 : 아름다움을 느끼는 미적 의식으로 주관적, 감성적인 특성을 지닌다.
③ 경제성 : 한정된 경비로 최상의 디자인을 한다.
④ 질서성 : 디자인은 여러 조건을 하나로 통일하여 합리적인 특징을 가진다.

 '디자인은 질서(order)이다'라는 말이 있다. 디자인의 조건에서 모든 조건들을 하나의 집합체로, 모든 조건을 하나의 통일체로 하는 것은 질서를 유지하고 조직을 세우는 것이다.

37 다음의 내용에 해당하는 미술사조는?

> • 순수주의 디자인을 거부하는 반모더니즘 디자인
> • 물질적 풍요로움 속의 상상적이고 유희적인 표현
> • 순수예술과 대중예술이라는 이분법적 위계 구조를 불식시킴
> • 기능을 단순화하고 의미를 부여함
> • 낙관적 분위기, 속도와 역동성

① 다다이즘
② 추상표현 주의
③ 팝아트
④ 옵아트

38 모든 사람을 위한 디자인으로서 성별, 연령, 국적, 문화적 배경 등 누구나 손쉽게 사용할 수 있는 제품 및 사용환경을 만드는 디자인 분야는?

① 컨버전스(Convergence) 디자인
② 유니버설(Universal) 디자인
③ 멀티미디어(Multimedia) 디자인
④ 인터랙션(Interaction) 디자인

 유니버설 디자인(Universal Design)은 제품, 시설, 서비스 등을 이용하는 사람이 성별, 나이, 장애, 언어 등으로 인해 제약을 받지 않도록 설계하는 것이다.

39 타이포그라피(Typography)에 대한 설명으로 가장 거리가 먼 것은?

① 활자 또는 활판에 의한 인쇄술을 가리키는 말로 오늘날에는 주로 글자와 관련된 디자인을 말한다.
② 글자체, 글자크기, 글자간격, 인쇄면적, 여백 등을 조절하여 전체적으로 읽기에 편하도록 구성하는 표현기술을 말한다.
③ 미디어의 일종으로 화면과 면적의 상호작용을 구성하는 기술적 요소의 한 가지로 사용된다.
④ 포스터, 아이덴티티 디자인, 편집디자인, 홈페이지 디자인 등 시각디자인에 활용된다.

40 디자인의 조형 요소에 대한 설명으로 옳은 것은?

① 기하곡선은 분방함과 풍부한 감정을 나타낸다.
② 면은 길이와 너비, 깊이를 표현하게 된다.
③ 소극적인 면(Negative Plane)은 점과 점으로 이어지는 선이다.
④ 적극적인 면(Positive Plane)은 점의 확대, 선의 이동, 너비의 확대 등에 의해 성립된다.

 기하곡선
현대적이고 예리한 합리적 리듬을 표출(유순, 수리적 질서, 자유, 확실, 고상)

제3과목 색채관리

41 각 색들의 분광학적인 특성들을 분석하여 입력하고 발색을 원하는 색채샘플의 분광반사율을 입력하여, 그 색채에 대한 처방을 자동으로 산출하는 시스템은?

① 컴퓨터 자동배색(Computer Color Matching)
② 컬러 어피어런스 모델(Color Appearance Model)
③ 베졸드 브뤼케 현상(Bezold–Bruke Phenomenon)
④ ICM 파일(Image Color Matching File)

해설 컴퓨터 자동배색장치란 각 색료들의 분광학적인 특성들을 분석하여 입력하고 분광반사율을 입력하면, 그 색채에 대한 배색처방을 자동으로 산출하는 시스템을 말한다. 이러한 자동배색의 특징은 분광반사율을 기준색에 일치시키므로 광원이 바뀌어도 색채가 일치하는 무조건등색을 할 수 있다는 데 있다.

42 다음 중 색온도가 가장 높은 것은?

① 태양(정오)
② 태양(일출, 일몰)
③ 맑고 깨끗한 하늘
④ 약간 구름 낀 하늘

해설

자연광원	색온도(K)	빛의 색
태양(일출, 일몰)	2,000	적 색
태양(정오)	5,000	백 색
맑고 깨끗한 하늘	12,000	주광색
약간 구름 낀 하늘	8,000	주광색

43 안료의 일반적인 특징에 대한 설명이 옳은 것은?

① 물이나 기름 또는 대부분의 유기 용제에 녹지 않는다.
② 표면에 친화성을 갖는 화학적 성질을 가지며 직물 염색용으로 주로 사용된다.
③ 주로 용해된 액체상태로 사용되며 직물, 피혁 등에 착색된다.
④ 염료에 비해 투명하며 은폐력이 적고 직물에는 잘 흡착된다.

해설 안료는 채색 후에 물이나 습기에 노출되더라도 색을 보존하여야 하기 때문에 물에 용해되지 않아야 한다.

44 쿠벨카 문크 이론(Kubelka Munk Theory)이 성립되는 색채 시료를 세 가지 타입으로 분류할 때 1부류에 속하지 않는 것은?

① 열중착식의 연속 톤의 인쇄물
② 인쇄잉크
③ 완전히 불투명하지 않은 페인트
④ 투명한 플라스틱

해설 쿠벨카 문크 이론(Kubelka Munk Theory)
자동배색장치의 기본원리가 되는 것이 쿠벨카 문크 이론이다. 일정한 두께를 가진 발색 층에서 감법혼합을 하는 경우에 성립하는 원리로 다음과 같은 3부류에 사용된다.
• 1부류 : 투명한 플라스틱, 인쇄잉크, 완전히 불투명하지 않은 페인트
• 2부류 : 투명한 발색 층이 불투명한 기판 위에 있을 때-사진인화, 열 증착식의 인쇄물
• 3부류 : 불투명한 발색 층-옷감의 염색, 불투명한 페인트나 플라스틱, 색종이 등 불투명한 발색 층인 세 번째 부류에 대한 배색처방에서 쿠벨카 문크 이론이 유용하게 쓰인다. 이것은 CCM과 K/S-CCM은 쿠벨카와 문크 이론에 의한 흡수율과 산란계수인 K/S값을 이용하여 조색비를 계산한다[K=흡수계수, S=산란계수, R=분광반사율($0 < R1 \leq 1$)].

45 육안조색 과정에서 고려해야 할 것으로 틀린 것은?

① 형광색은 자외선이 많은 곳에서 형광 현상이 일어난다.
② 펄의 입자가 함유된 색상 조색에서는 난반사가 일어난다.
③ 일반적으로 자연광이나 텅스텐 램프를 조명하여 측정한다.
④ 메탈릭 색상은 입자의 크기에 따라 색상감이 다르게 나타난다.

 육안조색의 측정환경으로 자연광은 해 뜬 후 3시간부터 해지기 전 3시간 안에 검사하며 직사광선을 피하고 유리창, 커튼 등의 투과색을 피하여 측정한다.

46 다음 중 광택이 가장 강한 재질은?

① 나무판 ② 실크천
③ 무명천 ④ 알루미늄판

• 재질 : 소재의 표면구조에 따라 생기는 물체의 속성
• 광택 : 색채 소재를 바라보는 각도에 따라 다르며 표면의 매끄러움으로 결정된다. 광택도는 100을 기준으로 하여 분류한다.
• 0 : 완전무광택
• 30~40 : 반광택
• 50~70 : 고광택
• 80~100 : 완전광택

47 디지털 컬러프린터에 대한 설명으로 틀린 것은?

① CMYK를 기준으로 코딩한다.
② 하프토닝 방식으로 인쇄한다.
③ 병치혼색과 감법혼색이 복합적으로 이루어진 인쇄방식이다.
④ 모니터의 색역과 일치한다.

48 인쇄잉크에 대한 설명이 옳은 것은?

① 래커 성분의 인쇄잉크가 일반적으로 사용된다.
② 잉크 건조시간이 오래 걸리는 히트세트잉크가 있다.
③ 유성 그라비어 잉크는 환경오염을 줄이기 위해 고안되었다.
④ 안료에 전색제를 섞으면 액체상태의 잉크가 된다.

49 프린터 이미지의 해상도를 말하는 것으로 600dpi가 의미하는 것은?

① 인치당 600개의 점
② 인치당 600개의 픽셀
③ 표현 가능한 색상의 수가 600개
④ 이미지의 가로 × 세로 면적

 해상도(Resolution)의 단위로는 웹용은 1인치당 몇 개의 픽셀(Pixel)로 이루어졌는지를 나타내는 ppi(pixel per inch), 인쇄용은 1인치당 몇 개의 점(Dot)으로 이루어졌는지를 나타내는 dpi(dot per inch)를 주로 사용한다.

50 시료에 확산광을 비추고 수직방향으로 반사되는 빛을 검출하는 방식으로, 정반사 성분이 완전히 제거되는 측정방식의 기호는?

① (d : d)
② (d : 0)
③ (0 : 45a)
④ (45a : 0)

51 스캐너와 디지털 사진기에서 디지털 이미지를 캡처하기 위해 사용하는 감광성 마이크로칩을 나타내는 용어는?

① Charge-Coupled Device
② Color Control Density
③ Calibration Color Dye
④ Color Control Depth

 전하 결합 소자(CCD, Change-Coupled Device)

52 실험실에서 색채를 육안에 의해 측정하고자 할 때, 주의할 사항으로 거리가 먼 것은?

① 기준광원의 연색성
② 작업면의 조도
③ 관측자의 시각 적응상태
④ 적분구의 오염도

53 분광 반사율의 측정에 있어서 측정의 기준으로 사용되는 것은?

① 표준 백색판
② 회색 기준물
③ 먼셀색표집
④ D₆₅ 광원

54 다음 '색, 색채'에 관한 설명 중 () 안에 들어갈 용어는?

> 색이름 또는 색의 3속성으로 구분 또는 표시되는 ()의 특성

① 시지각 ② 표면색
③ 물체색 ④ 색자극

55 CCM 기기의 주요 기능이 아닌 것은?

① 컬러 스와치 제공
② 초기 레시피 예측 및 추천
③ 레시피 수정 제안
④ 예측 알고리즘의 보정 계수 계산

 CCM(Computer Color Matching)
섬유, 염색, 페인트, 플라스틱 등과 같은 공업에서 소비자가 요구하는 색을 만들어내야 할 때, 이러한 목표색을 컴퓨터에 의해 측정하고 색채의 배합을 미리 예측하여 계량적으로 조색하는 것이다. 즉 측색장비를 이용하여 임의의 색상을 재현하기 위한 색채의 배색 처방을 구하는 기술이라 할 수 있다.

56 ISO에서 규정한 색채오차의 시각적인 영향의 요소가 아닌 것은?

① 광원에 따른 차이
② 크기에 따른 차이
③ 변색에 따른 차이
④ 방향에 따른 차이

해설 광원의 색온도에 따라 광원의 색이 다르게 보인다. 색채는 광원에 따라 물체의 색이 다르게 보인다. 뿐만 아니라 광원에 따라 물체의 색이 같아 보이는 현상도 발생할 수 있다. 이러한 현상을 메타머리즘이라고 한다.

57 ICC 프로파일을 이용해서 어떤 색공간의 색정보를 변환할 때 사용되는 렌더링 인텐트(Rendering Intent)에 대한 설명 중 틀린 것은?

① 서로 다른 색공간 간의 컬러에 대한 번역 스타일이다.

② 렌더링 인텐트에는 4가지가 있다.

③ 정확한 매칭이 필요한 단색(Solid Color)변환에는 인지적 렌더링 인텐트가 사용된다.

④ 절대색도계 렌더링 인텐트를 사용하면 화이트 포인트 보상이 일어나지 않는다.

해설 렌더링 인텐트(Rendering Intent)
Working Space가 Convert 될 때 동일한 색상을 재현하기 위해 Color Matching하는 방법을 말한다. 입·출력 각 장비들의 Gamut를 비교하면 재현 범위가 모두 다르기 때문에 동일하게 색을 재현하지 못한다. 각 장치가 동일한 색을 표현할 수 있는 것은 이미지에 ICC 프로파일을 적용한 후 다른 컬러스페이스로 이동시킬 때, 서로 다른 영역의 값을 컬러 매칭시켜 주는 것에 의해 가능하다. 이러한 컬러 매칭을 렌더링 인텐트라 한다.
• 절대색도계 렌더링 인텐트 : 최종 인쇄물이 백색 용지가 아닌데 교정 인쇄물을 백색용지에 시뮬레이션해야 할 경우 교정 목적으로 사용할 수 있다. 신문 출력을 데스크탑 프린터에서 시뮬레이션하지 않는 한 이 인텐트는 사용할 필요가 없다.
• 인지적 렌더링 인텐트 : 상대 색도와 채도인텐트의 중간 정도 수준으로 즉각적인 결과를 손쉽게 얻을 때 사용된다. 채도 인텐트에서 색조의 이동이 발생할 때 쓸 수 있지만 상대 색도의 어두운 색상에 문제가 있는 경우 사용하는 것이 더 좋다.
• 채도 렌더링 인텐트 : 색깔이나 밝기에 다소 변동이 생기더라도 최대한의 채도를 유지하도록 하는 변환방식이다. 컬러차트와 같은 프리젠테이션용 이미지에 적합하다.
• 상대색도계 렌더링 인텐트 : 색역을 벗어나는 색상의 이동에 대해 수치적으로 가장 신뢰성 있는 인텐트이다. 보통 시험 인쇄나 그래픽 디자인 작업, 스팟 색상의 매칭 및 사진 작업이 아닌 다른 작업에 유용하다.

58 다음 중 컬러 인덱스가 제공하지 못하는 정보는?

① 제조 회사에 의한 색 차이

② 염료 및 안료의 화학 구조

③ 활용방법

④ 견뢰도

해설 컬러 인덱스(Color Index)
공업적으로 제조·판매되고 있는 합성염료나 안료를 종속, 색상, 화학 구조에 따라 정리·분류한 데이터베이스를 말한다. 컬러 인덱스는 컬러 인덱스 분류명(Color Index Generic Name : C. I. Generic name)과 안료를 화학 구조별로 분류하고 컬러 인덱스 번호를 부여하였다.
컬러 인덱스에서 얻을 수 있는 정보로는 염료와 안료에 대한 화학적인 구조, 염료와 안료의 활용 방법과 견뢰성, 제조사의 이름, 판매 업체 등을 알 수 있다. 컬러 인덱스 3판에는 22가지의 사용용도에 따른 분류와 화학물질명의 범주가 주어져 있다.

59 반사색의 색역에 가장 큰 영향을 미치는 것은?

① 색료

② 관찰자

③ 혼색기술

④ 고착제

60 간접조명에 대한 설명으로 옳은 것은?

① 반사갓을 사용하여 광원의 빛을 모아 비추는 방식

② 반투명의 유리나 플라스틱을 사용하여 광원 빛의 60~90%가 대상체에 직접 조사되고 나머지가 천장이나 벽에서 반사되어 조사되는 방식

③ 반투명의 유리나 플라스틱을 사용하여 광원 빛의 10~40%가 대상체에 직접 조사되고 나머지가 천장이나 벽에서 반사되어 조사되는 방식

④ 광원의 빛을 대부분 천장이나 벽에 부딪혀 확산된 반사광으로 비추는 방식

② 어두운 상태에서 밝은 상태로 바뀔 때 민감도가 증가하는 것을 암순응이라 한다.

③ 간상체 시각은 약 500nm, 추상체는 약 560nm의 빛에 가장 민감하다.

④ 암순응이 되면 빨간색 꽃보다 파란색 꽃이 더 잘 보이게 된다.

제4과목 색채지각의 이해

61 명도대비에 대한 설명 중 틀린 것은?

① 명도의 차이가 클수록 더욱 뚜렷하다.

② 유채색보다 무채색이 더욱 강하게 나타난다.

③ 명도가 다른 두 색을 인접했을 때 밝은 색은 더욱 밝아 보인다.

④ 3속성 대비 중에서 명도대비 효과가 가장 작다.

> **해설** 명도대비
> 명도가 다른 두 색을 인접시켰을 때 서로의 영향으로 밝은 색은 더욱 밝아 보이고 어두운 색은 더욱 어두워 보이는 현상을 명도대비라고 말한다. 명도대비는 명도의 차이가 클수록 더욱 뚜렷이 나타난다. 무채색일 경우 이런 현상이 두드러지게 나타난다.

62 순응이란 조명 조건이 변화함에 따라 수용기의 민감도가 변화하는 것을 말한다. 다음 중 순응에 관한 설명이 틀린 것은?

① 추상체에 의한 순응이 간상체에 의한 순응보다 신속하게 발생한다.

63 무거운 도구를 사용하는 사람들에게 심리적으로 피로감을 적게 주려면 도구를 다음의 색 중 어느 것으로 채색하는 것이 좋은가?

① 검 정

② 어두운 회색

③ 하늘색

④ 남 색

64 계시대비에 대한 설명으로 틀린 것은?

① 시점을 한 곳에 집중시키려는 색채지각 과정에서 일어난다.

② 일정한 색의 자극이 사라진 후에도 지속적으로 색의 자극을 느끼는 현상이다.

③ 두 가지 이상의 색을 연속적으로 보았을 때 나타난다.

④ 음성 잔상과 동일한 맥락으로 풀이될 수 있다.

> **해설** 두 가지 이상의 색을 연속적으로 보았을 때 어느 특정한 색채가 주변 색채의 영향을 받아 본래의 색과는 다른 색채로 지각되는 경우를 색채의 대비효과라고 말한다. 계시대비는 일정한 자극이 사라진 후에도 지속적으로 자극을 느끼는 현상이다.

하얀 종이 위에 빨간색의 원을 놓고 얼마 동안 보다가 빨강색의 원을 치우면 순간적으로 청록의 원이 나타나게 된다. 이러한 현상은 망막의 일시적 현상에 의해 나타나는 음성적 잔상이다.

65 다음 혼색에 관한 설명 중 잘못된 것은?

① 병치혼색은 서로 다른 색자극을 공간적으로 접근시켜 혼색의 효과를 얻는 방법이다.

② 영국의 물리학자이며 의사인 토마스 영(Thomas Young)은 스펙트럼의 주된 방사로 빨강, 파랑, 노랑을 제시하였다.

③ 컬러 슬라이드, 컬러 영화필름, 색채사진 등은 감법혼색을 이용하여 색을 재현한다.

④ 회전혼색을 보여 주는 회전원판의 경우, 처음 실험자의 이름을 따서 맥스웰(James C. Maxwell)의 회전판이라고도 한다.

66 색의 동화현상에 대한 설명이 옳은 것은?

① 주위 색의 영향으로 비슷하게 보이는 현상

② 주위의 보색이 중심의 색에 겹쳐져 보이는 현상

③ 보색관계에서 원래의 채도보다 채도가 강해져 보이는 현상

④ 인접한 색상보다 명도가 더 높아 보이는 현상

 동화현상은 인접한 색의 영향을 받아 인접색에 가까운 색으로 보이는 현상이다.

67 다음의 두 색이 가법혼색으로 혼합되어 만들어내는 ()의 색은?

> 파랑(Blue) + 빨강(Red) = ()

① 사이안(Cyan)

② 마젠타(Magenta)

③ 녹색(Green)

④ 보라(Violet)

 가법혼색은 가산혼합, 색광혼합이라고도 하며, 혼색할수록 점점 밝아지게 된다. 이러한 가법혼색의 3원색은 빨강(Red), 녹색(Green), 파랑(Blue)이다.
파랑(Blue) + 녹색(Green) = 사이안(Cyan)
녹색(Green) + 빨강(Red) = 노랑(Yellow)
파랑(Blue) + 빨강(Red) = 마젠타(Magenta)
파랑(Blue) + 녹색(Green) + 빨강(Red) = 백색(White)

68 실제보다 날씬해 보이려면 어떤 색의 옷을 입는 것이 좋은가?

① 따뜻한 색

② 밝은 색

③ 어두운 무채색

④ 채도가 높은 색

69 다음 색 중 가장 따뜻하게 느껴지는 색은?

① 5R 4/12 ② 2.5YR 5/2

③ 7.5Y 8/6 ④ 2.5G 5/10

70 색의 현상학적 분류 기법에 대한 연결이 틀린 것은?

① 표면색 – 물체의 표면에서 빛이 반사되어 나타나는 물체표면의 색이다.
② 경영색 – 고온으로 가열되어 발광하고 있는 물체의 색이다.
③ 공간색 – 유리컵 속의 물처럼 용적지각을 수반하는 색이다.
④ 면색 – 물체라는 느낌이 들지 않는 채색만 보이는 상태의 색이다.

해설 경영색
광택이 나는 불투명한 표면에서 완전 반사에 가까운 색으로 물체의 좌우가 바뀌고, 물체의 고유색이 그대로 지각되는 것을 말한다.

71 거친 표면에 빛이 입사했을 때 여러 방향으로 빛이 분산되어 퍼져 나가는 현상은?

① 산 란 ② 투 과
③ 굴 절 ④ 반 사

72 빛의 파장 범위가 620~780nm인 경우 어느 색에 해당되는가?

① 빨간색
② 노란색
③ 녹 색
④ 보라색

해설 빛의 파장
• 빨강(620~780nm)
• 주황(590~620nm)
• 초록(500~570nm)
• 보라(380~450nm)

73 직물제조에서 시작되어 인상파 화가들이 회화기법으로 사용하면서 일반화된 혼합은?

① 가법혼합
② 감법혼합
③ 회전혼합
④ 병치혼합

해설 병치혼합은 두 개 이상의 색을 병치시켜 일정거리에서 바라보면 망막상에서 혼합되어 보이는 색이다. 색점과 거리에 비례한다.

74 다음의 () 안에 들어갈 용어가 순서대로 옳게 나열된 것은?

> 극장에서 영화가 끝나고 밖으로 나왔을 때 ()이 일어나며, 이 순간에 활동하는 시세포는 ()이다.

① 색순응, 추상체
② 분광순응, 간상체
③ 명순응, 추상체
④ 암순응, 간상체

해설 밝은 상태에서 어두운 상태로 바뀔 때 민감도가 증가하는 것을 암순응이라 하고 그 반대의 경우를 명순응이라 한다. 간상체는 추상체보다 빛에 민감하므로 어두운 곳에서 주로 기능하고, 추상체는 간상체보다 광량이 풍부한 경우에 활동하며 색채감각을 일으키는 역할을 한다.

75 눈에서 조리개 구실을 하면서 외부에서 들어오는 빛의 양을 조절하는 부분은?

① 각 막 ② 수정체
③ 망 막 ④ 홍 채

해설 눈의 구조 중에서 홍채는 중앙에 구멍이 있으며 이를 동공이라 한다. 카메라의 조리개에 해당하며, 원반 모양의 평활근의 신축으로 동공을 변화시켜, 안구 안으로 들어오는 빛의 양을 조절한다.

76 다음 중 동일한 크기의 보색끼리 대비를 이루어 발생한 눈부심 효과를 줄이기 위한 방법으로 가장 거리가 먼 것은?

① 두 색 사이에 무채색을 넣는다.
② 두 색의 경계를 애매하게 만든다.
③ 두 색 사이에 테두리를 두른다.
④ 두 색 중 한 색의 크기를 줄인다.

77 순도(채도)가 높아짐에 따라 색상도 함께 변화하는 현상은?

① 베졸트 브뤼케 현상
② 애브니 효과
③ 동화 현상
④ 메카로 효과

해설 색자극의 순도(선명함)가 변하면 색상이 다르게 보인다고 하는 것이 애브니 효과(Abney effect)다.

78 조명의 강도가 바뀌어도 물체의 색을 동일하게 지각하는 현상은?

① 색순응
② 색지각
③ 색의 항상성
④ 색각이상

79 다음 중 색의 온도감에 대한 설명으로 옳은 것은?

① 인간의 경험과 심리에 의존하는 경향이 짙다.
② 색의 3속성 중에서 채도에 주로 영향을 받는다.
③ 색채가 지닌 파장과는 아무 관계가 없다.
④ 따뜻한 색은 차가운 색에 비하여 후퇴되어 보인다.

80 빨간색을 한참 응시한 후 흰 벽을 보았을 때 청록색이 보이는 것처럼 느끼는 현상은?

① 명도 대비
② 채도 대비
③ 양성 잔상
④ 음성 잔상

제5과목 색채체계의 이해

81 색의 일정한 단계 변화를 그라데이션(Gradation)이라고 한다. 그라데이션을 활용한 조화로운 배색구성이 아닌 것은?

① N1 – N3 – N5
② RP7/10 – P5/8 – PB3/6
③ Y7/10 – GY6/10 – G5/10
④ YR5/5 – B5/5 – R5/5

82 오방정색과 색채상징이 바르게 연결된 것은?

① 흑색 – 서쪽 – 수(水) – 현무
② 청색 – 동쪽 – 목(木) – 청룡
③ 적색 – 북쪽 – 화(火) – 주작
④ 백색 – 남쪽 – 금(金) – 백호

 해설

83 색채연구학자와 그 이론이 틀린 것은?

① 헤링 – 심리 4원색설 발표
② 문·스펜서 – 색채조화론 발표
③ 뉴턴 – 스펙트럼 4원색설 발표
④ 헬름홀츠 – 3원색설 발표

84 NCS 색체계에 대한 설명이 틀린 것은?

① 헤링의 반대색설에 근거한다.
② 독일 색채연구소에서 개발하였다.
③ 모든 색상은 각각 두 개의 속성 비율로 표현된다.
④ 지각되는 색 특성화가 중요한 분야인 인테리어나 외부 환경디자인에 유용하다.

 해설 1920년 지금의 NCS로 세계적으로 잘 알려진 스웨덴 색채연구소는 인간의 색지각에 기초한 색채조사연구로 유명하였다. NCS표색계의 기본 개념은 1874년에 독일인 생리학자 헤링이 저술한 '색에 대한 감정의 자연적 시스템'을 채택하였다.

85 ISCC–NIST 색명법의 다음 그림에서 보여지는 A, B, C가 의미하는 것은?

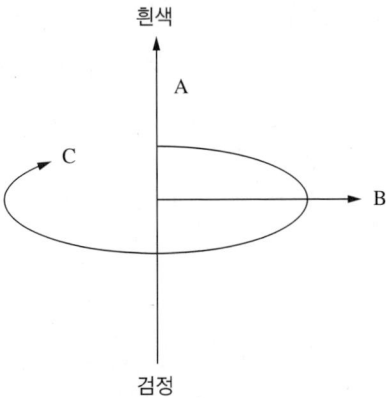

① A : 명도, B : 색상, C : 채도
② A : 명도, B : 채도, C : 색상
③ A : 색상, B : 톤, C : 채도
④ A : 색상, B : 명도, C : 톤

86 최초의 먼셀 색체계와 1943년 수정 먼셀 색체계의 가장 큰 차이점은?

① 명도에 관한 문제
② 색입체의 기준 축
③ 기본 색상 이름의 수
④ 빛에 관한 문제

87 다음 색체계에 대한 설명이 틀린 것은?

① NCS : 모든 색은 색 지각량이 일정한 것으로 생각해서 총량을 100으로 한다.

② XYZ : Y는 초록의 자극치로 명도를 나타내고, X는 빨강의 자극값에, Z는 파랑의 자극값에 대체로 일치한다.

③ L*u*v* : 컬러텔레비전과 컬러사진에서의 색과 색재현의 특성화를 위해 L*a*b* 색공간보다 더 자주 사용되었다.

④ DIN : 포화도의 단계는 0부터 10까지의 수로 표현되는데, 0은 무채색을 말한다.

해설 DIN색체계

포화도(S) : 무채색을 0으로 하고 순도가 증가함에 따라 수치가 커진다. 색표는 1~7까지의 7단계이며, 옵티컬 컬러, 즉 그 색상 가운데 최대의 반사율과 순도를 가진 개념상의 색의 포화도는 7이다.

88 먼셀 색표기인 5Y 8.5/14와 관계 있는 관용색 이름은?

① 우유색 ② 개나리색
③ 크림색 ④ 금발색

89 NCS 색삼각형에서 W-C축과 평행한 직선상에 놓인 색들이 의미하는 것은?

① 동일 하얀색도
② 동일 검은색도

③ 동일 순색도
④ 동일 뉘앙스

90 현색계의 설명으로 틀린 것은?

① 색표에 의해 물체색의 표준을 정한다.
② 물체들의 색들과 비교할 수 있도록 한다.
③ 수치로 표기되어 변색, 탈색 등의 물리적 영향이 없다.
④ 표준색표에 번호나 기호를 붙여 표시한다.

91 다음 중 한국산업표준(KS)에 유채색의 수식 형용사와 대응 영어가 옳은 것은?

① 초록빛(Greenish)
② 빛나는(Brilliant)
③ 부드러운(Soft)
④ 탁한(Dull)

해설

수식 형용사	대응영어
선명한	Vivid
흐린	Soft
탁한	Dull
밝은	Light
어두운	Dark
진(한)	Deep
연(한)	Pale

92 먼셀이 고안한 색체계의 가장 큰 특징은?

① 시각적 등보성에 따른 감각적인 색체계를 구성하였다.
② 가장 객관적인 체계로 모든 사람의 감성과 일치한다.
③ 색의 순도에 대한 연구로 완전색을 규명하였다.
④ 스펙트럼을 규명하고 이에 따른 원형배열을 하였다.

93 유사색상 배색의 특징은?

① 자극적인 효과를 준다.
② 대비가 강하다.
③ 명쾌하고 동적이다.
④ 무난하고 부드럽다.

94 오스트발트의 색채조화론과 관련이 없는 것은?

① 등간격의 무채색 조화
② 등백계열의 조화
③ 등가색환의 조화
④ 음영계열의 조화

95 미국 색채학자인 저드(D.B. Judd)의 색채조화론 원칙이 아닌 것은?

① 질서의 원칙
② 친근성의 원칙
③ 이질성의 원칙
④ 명료성의 원칙

 저드의 색채조화론으로 질서의 원리, 친근성의 원리, 유사성의 원리, 명료성의 원리가 있다.

96 Yxy 색채계의 색을 표시하는 색도도에 대한 설명으로 틀린 것은?

① Red 부분의 색공간이 가장 크고 동일 색채 영역이 넓다.
② 백색광은 색도도의 중앙에 위치한다.
③ 색도도 안의 한 점은 혼합색을 나타낸다.
④ 말발굽형의 바깥 둘레에 나타난 모든 색은 고유 스펙트럼을 가지고 있다.

97 다음 중 시인성이 가장 높은 조합은?

① 바탕색 : N5, 그림색 : 5R 5/10
② 바탕색 : N2, 그림색 : 5Y 8/10
③ 바탕색 : N2, 그림색 : 5R 5/10
④ 바탕색 : N5, 그림색 : 5Y 8/10

 시인성(명시성, 가시성)
멀리서도 잘 보이는 색으로 배경과의 명도 차이에 민감하다.

98 PCCS 색체계에 대한 설명으로 틀린 것은?

① 빨강, 노랑, 녹색, 파랑의 4색상을 색영역의 중심으로 한다.
② 톤(Tone)의 색공간을 설정하고 있는 것이 특징이다.
③ 선명한 톤은 v로, 칙칙한 톤은 sf로 표기한다.
④ 모든 색상의 최고 채도를 모두 9s로 표시한다.

99 오스트발트 색체계의 설명으로 옳은 것은?

① 오스트발트는 스웨덴의 화학자로서 색채학 강의를 하였으며, 표색체계의 개발로 1909년 노벨상을 수상하였다.

② 물체 투과색의 표본을 체계화한 현색계의 컬러 시스템으로 1917년에 창안하여 발표한 20세기 전반에 대표적 시스템이다.

③ 이 색체계는 회전 혼색기의 색채 분할면적의 비율을 변화시켜 색을 만들고 색표로 나타낸 것이다.

④ 이상적인 백색(W)과 이상적인 흑색(B), 특정 파장의 빛만을 완전히 반사하는 이상적인 중간색을 회색(C)이라 가정하고 투과색을 체계화하였다.

100 오스트발트 색체계의 색표기방법인 12pg에 대한 의미가 옳게 나열된 것은?(단, 12-p-g의 순으로 나열)

① 색상, 흑색량, 백색량
② 순색량, 흑색량, 백색량
③ 색상, 백색량, 흑색량
④ 순색량, 명도, 채도

2018년 제2회

컬러리스트산업기사

기출문제

제1과목 색채심리

01 병원 수술실의 의사 복장이 청록색인 이유로 가장 적합한 것은?

① 위급한 경우 눈에 잘 띄게 하기 위하여
② 잔상 현상을 없애기 위해
③ 청결하고 위생적으로 보이기 위해
④ 의사의 개인적 지위를 나타내기 위해

해설 병원 수술실에서는 피의 붉은색의 잔상을 없애기 위해 보색인 청록색을 사용하여 잔상이라는 생리적 현상과 진정색이라는 심리적 효과를 연결시켜 색채조절을 하여, 수술실의 분위기를 차분하게 만드는 색으로 사용하고 있다.

02 형용사의 반대어를 스케일로써 측정하여 색채에 대한 심리적인 측면을 다면적으로 다루는 색채분석 방법은?

① 연상법
② SD법
③ 순위법
④ 선호도 추출법

해설 SD법 조사
복잡한 이미지를 단순한 설계에 의해 그 의미공간을 파악할 수 있는 색채조사방법이다. 이미지를 형용사 반대어 척도에 하나하나 평가토록 한 후, 모든 결과를 집계하여 그 대상물의 의미 공간 내에 위치를 결정하고 분석하는 조사 기법이다.

03 색채와 문화에 대한 설명 중 틀린 것은?

① 1940년대 초반에는 군복의 영향으로 검정, 카키, 올리브 등이 유행하였다.
② 각 문화권의 특색은 색채의 연상과 상징을 통해 나타난다.
③ 문화 속에서 가장 오래된 색이름은 파랑(Blue)이다.
④ 색이름의 종류는 문화가 발달할수록 세분화되고 풍부해진다.

04 색채의 상징적 의미가 사용되는 분야가 아닌 것은?

① 관료의 복장
② 기업의 C.I.P
③ 안내픽토그램
④ 오방색의 방위

정답 1 ② 2 ② 3 ③ 4 ③

05 색채의 연상형태 및 색채문화에 대한 설명 중 옳지 않은 것은?

① 파버 비렌은 보라색의 연상형태를 타원으로 생각했다.

② 노란색은 배신, 비겁함이라는 부정의 연상언어를 가지고 있다.

③ 초록은 부정적인 연상언어가 없는 안정적이고 편안함의 색이다.

④ 주황은 서양에서 할로윈을 상징하는 색채이기도 하다.

06 다음 색채의 연상을 자유 연상법으로 조사한 내용 중 가장 거리가 먼 것은?

① 빨간색을 보면 사과, 태양 등의 구체적인 연상을 한다.

② 검은색과 분홍색은 추상적인 연상의 경향이 강하다.

③ 색채에는 어떤 개념을 끌어내는 힘이 있어 많은 연상이 가능하다.

④ 성인은 추상적인 연상에서 이어지는 구체적인 연상이 많아진다.

07 색채조절을 위한 고려사항 중 잘못된 것은?

① 시간, 장소, 경우를 고려한 색채조절

② 사물의 용도를 고려한 색채조절

③ 사용자의 성향을 고려한 색채조절

④ 보편적 색채연상을 벗어난 사용자의 개성을 고려한 색채조절

해설 색채조절을 위한 고려 사항
• 시간 · 장소 · 경우를 고려한 색채조절
• 사물의 용도를 고려한 색채조절
• 사용자의 성향을 고려한 색채조절
• 색채의 의미를 고려한 색채조절
• 색채조절에서 색채계획으로의 전환

08 색채 감성에 대한 설명 중 옳은 것은?

① 색채 감정은 국가마다 다르다.

② 한국인과 일본인의 색채감성은 동일하다.

③ 한국인의 색채감성은 논리적, 수학적, 기하학적이다.

④ 규칙적으로 선정된 명도, 채도, 색상은 색채의 요소가 일정하더라도 조화를 이루지 못한다.

09 민트(박하) 사탕을 위한 포장지를 선택하려고 할 때 내용물의 이미지를 가장 적절하게 표현할 수 있는 색상의 조화는?

① 노랑과 은색

② 브라운과 녹색

③ 노랑과 검정

④ 녹색과 은색

10 소비자가 개인적인 제품을 구매하고 결정하는 데 가장 영향을 많이 주는 대상은?

① 한 가지 목적을 가지고 모이는 희구 집단
② 개인의 취향과 의견에 영향을 주는 대면집단
③ 가정의 경제력을 가진 결정권자
④ 사회계급이 같은 계층의 집단

11 색채를 효율적으로 활용하기 위해 계획, 조직, 지휘, 조정, 통제하는 활동을 의미하는 것은?

① 색채관리 ② 색채정책
③ 색채개발 ④ 색채조사

12 다음 중 식욕을 자극하는 색은?

① 주황색 ② 파란색
③ 보라색 ④ 자주색

 식욕을 자극하는 색은 빨강, 주황의 난색계통의 색이다.

13 다음 중 비상구 및 피난소, 사람 또는 차량의 통행표지에 쓰이는 안전·보건표지의 색채는?

① 7.5R 4/14
② 5Y 8.5/12
③ 2.5PB 4/10
④ 2.5G 4/10

 녹색(G) : 안전, 안내, 유도, 진행, 비상구, 위생, 보호, 피난소, 구급장비

14 색채의 기능에 대한 설명으로 틀린 것은?

① 색채에 대한 인간의 의식적 또는 무의식적 반응을 이용하여 색채의 기능적 측면을 활용할 수 있다.
② 안전색은 안전의 의미를 지닌 특별한 성질의 색이다.
③ 색채치료는 색채를 이용하여 건강을 회복시키고 유지하도록 돕는 심리기법 중의 하나이다.
④ 안전색채는 안전표지의 모양에 맞추어서 사용하며, 다른 물체의 색과 유사하게 사용해야 한다.

 안전색은 안전에 관한 의미가 명확하게 주어져 있는 색으로 다른 색과 식별하기 쉬워야 하므로 식별성을 높이기 위해 대비색과 조화시켜 사용해야 한다.

15 색채에 의한 정서적 반응으로 볼 수 없는 것은?

① 색의 온도감은 색의 속성 중 색상에 주로 영향을 받는다.
② 유채색이 무채색보다 더 진출하는 느낌을 준다.
③ 한색계열의 저채도 색이 심리적으로 안정된 느낌을 준다.
④ 중량감에 가장 큰 영향을 미치는 것은 채도로, 채도의 차이가 무게감을 좌우한다.

16 색채와 소리의 관계에 대한 설명으로 틀린 것은?

① 뉴턴은 일곱 가지 색을 칠음계에 연계시켜 색채와 소리의 조화론을 설명하였다.

② 카스텔은 C는 청색, D는 녹색, E는 주황, G는 노랑 등으로 음계와 색을 연결시켰다.

③ 색채와 음계의 관계는 사람마다 다르게 느끼므로 공통된 이론으로 발전되지는 못하였다.

④ 몬드리안의 '브로드웨이 부기우기' 작품은 다양한 소리와 역동적인 움직임을 표현한 것이다.

해설 색채와 소리 : 뉴턴(Newton)은 분광효과로 발견한 일곱 가지 색을 칠음계와 연결, 카스텔(Castel)은 음계와 색을 연결시켰다(C=청색, D=녹색, E=노랑, G=빨강 등). 또한 몬드리안(Mondrian)의 '브로드웨이 부기우기'는 노랑, 빨강, 청색, 밝은 회색을 사용하여 뉴욕의 브로드웨이가 전하는 다양한 소리와 역동적인 움직임을 표현하여 시각과 청각의 조화에 의한 색채언어의 가능성을 보여주었다.

17 색채조절에 대한 설명 중 가장 거리가 먼 것은?

① 산업용으로 쓰이는 색은 부드럽고 약간 회색빛을 띤 색이 좋다.

② 비교적 고온의 작업환경 속에서 일하는 경우에는 초록이나 파란색이 좋다.

③ 우중충한 회색빛의 기계류는 중요 부분과 작동부분을 담황색으로 강조하는 것이 좋다.

④ 색은 보기에 알맞도록 구성되어야 하는 것이 아니라 참고 견딜 수 있도록 구성되어야 한다.

18 색채마케팅 전략은 (A) → (B) → (C) → (D)의 순으로 발전되어 왔다. 다음 중 각 ()에 들어갈 내용이 틀린 것은?

① A : 매스마케팅

② B : 표적마케팅

③ C : 원윈마케팅

④ D : 맞춤마케팅

해설 색채마케팅 전략 : 매스마케팅 – 표적마케팅 – 틈새마케팅 – 맞춤마케팅

19 요하네스 이텐의 계절과 연상되는 배색이 아닌 것은?

① 봄은 밝은 톤으로 구성한다.

② 여름은 원색과 선명한 톤으로 구성한다.

③ 가을은 여름의 색조와 강한 대비를 이루고 탁한 톤으로 구성한다.

④ 겨울은 차고, 후퇴를 나타내는 회색톤으로 구성한다.

해설 가을은 풍요로운 황금빛 곡식들과 붉은 단풍잎의 색이 떠오르는 계절이며, 차분한 자연의 색을 내추럴하고 깊이감 있는 다소 어두운 톤으로 사용한다.

20 다음 중 어떤 물체를 보고 연상되어 떠오르는 '기억색'에 대한 설명이 옳은 것은?

① 붉은색 사과는 실제 측색되는 색보다 더 붉은 빨간색으로 표현한다.
② 이슬람 문화권에서는 전통적으로 녹색과 흰색을 많이 사용하였다.
③ 단맛의 배색을 위해 솜사탕의 이미지를 색채로 표현한다.
④ 신학대학교의 구분과 표시를 위해 보라색을 사용하였다.

제2과목 **색채디자인**

21 광고 캠페인 전개 초기에 소비자의 호기심을 불러일으키기 위해 단계별로 조금씩 노출시키는 광고는?

① 티저 광고
② 팁온 광고
③ 패러디 광고
④ 포지셔닝 광고

22 패션디자인의 원리에 대한 설명 중 틀린 것은?

① 균형은 디자인 요소의 시각적 무게감에 의하여 이뤄진다.
② 리듬은 디자인의 요소 하나가 크게 강조될 때 느껴진다.
③ 강조는 보는 사람의 시선을 끄는 흥미로운 부분이 있을 때 느껴진다.
④ 비례는 디자인 내에서 부분들 간의 상대적인 크기 관계를 의미한다.

해설 리듬은 디자인 요소들을 어떠한 체계로 배치함으로써 생겨나는 시각적인 율동이며, 시각적 디자인에 질서를 부여하는 것이다. 리듬의 효과는 반복, 점이, 교대, 변이 방사로 이루어진다.

23 미용 디자인의 특성 중 거리가 먼 것은?

① 개인의 미적 욕구를 만족시켜야 하므로 개개인의 신체특성을 고려하여야 한다.
② 아름다움이 중요하므로 시간적 제약의 의미는 크지 않다.
③ 보건위생상 안전해야 한다.
④ 사회활동에 노움이 되어야 한다.

24 다음 중 디자인의 요소에 해당되지 않는 것은?

① 구성, 리듬
② 형, 색
③ 색, 빛
④ 형, 재질감

해설 디자인의 요소는 형태(형태의 기본요소 : 점, 선, 면, 입체), 색채, 텍스처(사물의 표면적 특성)이다.

25 패션 색채계획을 위한 색채 정보 분석의 주된 내용이 아닌 것은?

① 시장정보
② 소비자정보
③ 유행정보
④ 가격정보

26 디자인의 목적에 있어 '미'와 '기능'에 대해 빅터 파파넥(Victor Papanek)은 '복합기능(Function Complex)'으로 규정하였다. 그의 주장을 뒷받침하는 포괄적 의미에 해당하지 않는 것은?

① 방법(Method)
② 필요성(Need)
③ 이미지(Image)
④ 연상(Association)

해설 빅터 파파넥
사회와 환경에 책임지는 제품 디자인, 도구 디자인, 사회 기반 시설 디자인이 주된 디자이너이다. 정신적 가치를 부각시키면서 생태 균형을 생각하고 세계보건기구를 위한 제품 디자인으로 유명하다.
빅터 파파넥의 기능 구조
디자인은 단순히 미적인 것만 추구하는 것이 아닌 여러 가지 기능을 가지고 환경까지 고려한 디자인을 추구
디자인의 6가지 목적
방법, 용도, 필요성, 텔레시스, 연상, 미학 등

27 새로운 형태와 기능을 창조하는 경우로 디자인 개념, 디자이너의 자질과 능력, 시스템, 팀워크 등이 핵심이 되는 신제품 개발의 유형은?

① 모방디자인
② 수정디자인
③ 적응디자인
④ 혁신디자인

28 상품 색채계획 시 고려해야 할 사항이 아닌 것은?

① 소비자가 그 상품에 대하여 가지는 심리적 기대감의 반영
② 유행 정보 등 유행색이 해당 제품에 끼치는 영향
③ 색채와 형태의 이미지 조화
④ 재료 기술, 생산 기술 미반영

29 문제해결과정으로서의 디자인 과정 단계가 옳게 나열된 것은?

① 조사 → 계획 → 분석 → 종합 → 평가
② 분석 → 계획 → 조사 → 종합 → 평가
③ 계획 → 조사 → 분석 → 종합 → 평가
④ 계획 → 분석 → 조사 → 종합 → 평가

30 다음 중 '디자인 경영'의 개념에 해당되지 않는 것은?

① 경영 목표의 달성에 기여함이란 대중의 생활복리를 증진시켜 주는 것이 궁극적인 목적이 될 수 있다.
② 디자인 경영이란 서비스의 질적 수준과 생산성을 제고할 수 있도록 해 주는 지식체계라고도 할 수 있다.

 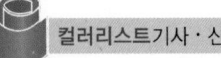
③ 디자인 경영은 '디자인 관리'라고도 부르며, 1990년대에 들어서면서부터 세계적으로 가장 빈번하게 사용되는 디자인 용어 중의 하나이다.

④ '디자인 경영'은 본질적으로 '비지니스 경영'과 동일한 개념이다.

31 사계절의 색채표현법을 도입한 미용 디자인의 퍼스널 컬러 진단법에서 정확한 진단을 위해 지켜야 할 사항이 아닌 것은?

① 기초 메이크업을 한 상태에서 시작한다.

② 자연광이나 자연광과 비슷한 조명 아래에서 실시한다.

③ 흰 천으로 머리와 의상의 색을 가리고 실시한다.

④ 봄, 여름, 가을, 겨울의 각 계절색상의 천을 대어 보아 얼굴색의 변화를 관찰한다.

32 다음 중 색채계획 시 배색 방법에서 주조색 – 보조색 – 강조색의 일반적인 범위는?

① 90% – 7% – 3%

② 70% – 25% – 5%

③ 50% – 40% – 10%

④ 50% – 30% – 20%

해설 색채계획 시 배색의 방법으로 주조색은 전체 면적의 75~70%, 보조색은 25~20%, 강조색은 10~5%의 범위 내로 사용한다.

33 20세기 초 이탈리아에서 일어난 전위예술 운동으로 기존의 낡은 예술을 모두 부정하고 기계 세대에 어울리는 새로운 다이내믹한 미를 창조할 것을 주장하며, 주로 하이테크 소재로 색채를 표현한 예술사조는?

① 아방가르드(Avant-garde)

② 미래주의(Futurism)

③ 옵아트(Op Art)

④ 플럭서스(Fluxus)

해설 미래주의(Futurism)
20세기 초 이탈리아를 중심으로 역동성, 운동감을 강조한 전위예술운동으로 대상의 움직임을 포착하고 기존의 낡은 예술을 부정하며, 기계시대에 어울리는 새롭고 다이내믹한 미를 창조하고자 한 운동이다.

34 19세기 미술공예운동(Art and Craft Movement)이 일어나게 된 근본 원인은?

① 미술과 공예작품의 가격이 급격하게 하락되었기 때문

② 기계로 생산된 제품의 질이 현저하게 낮아졌기 때문

③ 미술작품과 공예작품을 구별하기 위해

④ 미술가와 공예가의 사회적 위상을 제고시키기 위해

해설 미술공예운동이 등장하게 된 배경은 대량생산으로 인한 생산품의 질적 하락과 예술성의 저하로 윌리엄 모리스가 주축이 되어 일어난 운동이다.

35 바우하우스(Bauhous)에 대한 설명 중 틀린 것은?

① 독일 바이마르 공화국 시절 설립된 디자인 학교로 오늘날 디자인 교육 원리를 확립하였다.

② 마이어는 예술은 집단 사회의 모든 사람이 쉽게 이해할 수 있어야 한다고 주장하였다.

③ 데사우(Dessau) 시의 바우하우스는 수공생산에서 대량 생산용의 원형제작이라는 일종의 생산 시험소로 전환되었다.

④ 그로피우스는 디자인을 생활현상이라는 사회적 측면으로 인식하여 건축을 중심으로 재정비하였다.

36 그림의 마크를 부여받기 위해 부합되는 기준이 아닌 것은?

① 기능성　　② 경제성
③ 심미성　　④ 주목성

37 디자인이란 용어의 의미와 거리가 먼 것은?

① 지 시　　② 계 획
③ 기 술　　④ 설 계

38 모더니즘의 대두와 함께 주목을 받게 된 색은?

① 빨강과 자주색
② 노랑과 청색
③ 흰색과 검은색
④ 베이지색과 카키색

 모더니즘은 단순미를 표방하였으며 하양, 검정과 같은 무채색을 주로 사용하였고, 원색으로 절제미를 강조하였다.

39 디자인 과정에서 드로잉의 주요 역할과 거리가 먼 것은?

① 아이디어의 전개
② 형태 연구 및 정리
③ 사용성 검토
④ 프레젠테이션

 ①, ②, ④는 창작과정, ③은 디자인 완성과정 단계에 해당된다.

40 색채계획 및 평가를 위한 설문지 작성 시 유의사항이 아닌 것은?

① 짧고 간결한 문체로 써야 한다.
② 포괄적인 의견이 나올 수 있도록 유도질문을 사용하기도 한다.
③ 응답자의 자존심을 건드리지 않는 용어를 선택해야 한다.
④ 어려운 전문용어는 되도록 쓰지 말고, 써야 할 경우에는 이미지 사진이나 충분한 설명을 덧붙인다.

제3과목 색채관리

41 다음 중 진주광택 안료의 색채 특성을 측정하기 위하여 필요한 방법은?

① 다중각(Multiangle) 측정법
② 필터감소(Filter Reduction)법
③ 이중 모노크로메이터법(Two-monochromator Method)
④ 이중 모드법(Two-mode Method)

42 다음 중 색 표시계 X10Y10Z10에서 숫자 10이 의미하는 것은?

① 10회 측정 평균치
② 10°시야 측정치
③ 측정 횟수
④ 표준 광원의 종류

43 페인트(도료)의 4대 기본 구성 성분과 가장 거리가 먼 것은?

① 안료(Pigment)
② 수지(Resin)
③ 용제(Solvent)
④ 염료(Dye)

 도료의 구성으로 안료와 전색제가 있으며 전색제는 중합체, 용제, 첨가제가 있다.
염료는 물이나 기름에 녹아 염색이 되는 유색물질을 말한다.

44 CIE 표준광에 대한 설명으로 옳은 것은?

① A : 색온도 약 2,856K
백열전구로 조명되는 물체색을 표시할 경우에 사용한다.
② B : 색온도 4,874K
형광을 발하는 물체색의 표시에 사용한다.
③ C : 색온도 6,774K
형광을 발하는 물체색의 표시에 사용한다.
④ D : 색온도 6,504K
백열전구로 조명되는 물체색을 표시할 경우에 사용한다.

해설 **CIE 표준광**
CIE에서 규정한 측색용의 빛을 말하며, CIE 표준광에는 표준광 A, B, C, D65 및 기타의 표준광 D가 있다.
• 표준광 A : 상관색온도가 약 2,856K인 텅스텐전구의 빛
• 표준광 B : 가시파장역의 직사 태양광
• 표준광 C : 가시파장역의 평균적인 주광
• 표준광 D65 : 자외역을 포함한 평균적인 주광
• 기타 표준광 D : 자외역을 포함한 여러 가지 상태에서의 주광
CIE 표준광원
CIE 표준광 A, B, C를 각각 실현하기 위해서 CIE가 규정한 인공광원. 온도변환용 용액 필터의 보기를 들면 표준광원 A와 조합하여 표준광원 B, C 등을 얻기 위하여 이용하는 것
• 표준광원 A : 분광분포가 약 2,856K가 되도록 점등한 투명 벌브 가스가 들어있는 텅스텐 코일 전구의 빛
• 표준광원 B : 표준광원 A에 규정한 데이비스-깁슨 필터를 걸어서 상관색온도를 약 4,874K로 한 광원
• 표준광원 C : 표준광원 A에 규정한 데이비스-깁슨 필터를 걸어서 상관색온도를 약 6,774K로 한 광원
• 표준광 D65 및 기타 표준광 D를 실현하는 인공광원은 아직 확정되어 있지 않다.

41 ① 42 ② 43 ④ 44 ① 정답

45 반투명 유리나 플라스틱을 사용하여 광원 빛의 60~90%가 대상체에 직접 조사되고 나머지가 천장이나 벽에서 반사되어 조사되는 방식은?

① 반간접조명
② 간접조명
③ 반직접조명
④ 직접조명

46 구멍을 통하여 보이는 균일한 색으로 깊이감과 공간감을 특정지을 수 없도록 지각되는 색은?

① 개구색
② 북창주광
③ 광원색
④ 원자극의 색

 개구색
작은 구멍을 통해서 들여다 볼 때의 지각색을 개구색이라고 하며, 물체의 자체에 대해서는 아무런 지각을 일으키지 않고 순수한 색만을 느끼는 상태를 가리킨다.

47 모니터의 검은색 조정 방법에서 무전압 영역과 비교하기 위한 프로그램의 RGB 수치가 올바르게 표기된 것은?

① R=0, G=0, B=0
② R=100, G=100, B=100
③ R=255, G=255, B=255
④ R=256, G=256, B=256

48 페인트, 잉크, 염료, 플라스틱과 같은 산업분야에서 사용되는 CCM의 도입 목적 및 장점에 해당되지 않는 것은?

① 조색시간 단축
② 소품종 대량생산
③ 색채품질관리
④ 원가절감

 CCM(Computer Color Matching)
섬유, 염색, 페인트, 플라스틱 등과 같은 공업분야에서 목표색을 컴퓨터에 의해 측정하고 색채의 배합을 예측하여 조색하는 것을 말한다. 적절히 이용하면 배색처방, 색상측정, 품질관리 등에 소모되는 시간이나 비용을 절약할 수 있다.

49 도료 중에서 가장 종류가 많으며, 일반적으로 내알칼리성으로 콘크리트나 모르타르의 마무리 도료로 쓰이는 것은?

① 천연수지 도료
② 플라스티졸 도료
③ 수성 도료
④ 합성수지 도료

해설 합성수지 도료 : 내알칼리성이기 때문에 콘크리트나 모르타르의 마무리 도료에 많이 쓰인다. 합성수지도료의 전색제로 셀룰로스 유도체를 사용한 도료의 총칭으로서 도료 중에서 종류가 가장 많으며, 기술 발전으로 새로운 도료들이 개발되고 있다. 특히 전색제로 사용되는 셀룰로스 유도체 중에서 나이트로셀룰로스가 널리 사용된다. 이 도료는 유성도료보다 강하고 내성이 뛰어난 도막을 형성한다.

50 측색 시 조명과 수광의 조건이 아닌 것은?

① (0 : 45a)

② (di : 8)

③ (d : 0)

④ (45 : 45)

해설 조명 및 수광의 기하학적 조건
- 0/45 : 0°(직각) 조명/45° 방향에서 관찰
- 45/0 : 45° 조명/수직방향 관찰
- 0/d : 수직방향 조명/확산 빛 모아서 관찰
- d/0 : 확산조명/수직방향 관찰
- d/8, 8/d 기하 측정(0/d, d/0와 공동 사용)
- D : Diffuse의 약자로 확산조명을 나타낸다.

51 수은램프에 금속할로겐 화합물을 첨가하여 만든 고압수은등으로서 효율과 연색성이 높은 조명은?

① 나트륨등 ② 메탈할라이드등

③ 크세논램프 ④ 발광다이오드

해설 메탈할라이드등
수명이 길고 광색이 우수하여 일반조명, 광학기기, 상점조명등으로 사용한다.

52 CCM과 관련된 용어가 아닌 것은?

① 분광반사율

② 산란계수

③ 흡수계수

④ 연색지수

해설 CCM(Computer Color Matching System)
컴퓨터 배색장치란 각 색료들의 분광학적인 특성을 분석하여 입력하고 발색을 원하는 색채샘플의 분광 반사율을 입력하면, 그 색채에 대한 처방을 자동으로 산출하는 시스템을 말한다. 이렇게 함으로써 광원이 바뀌어도 무조건등색(Isomeric Matching)을 할 수 있게 된다.

53 분광 반사율이 정확하게 일치하는 완전한 물리적인 등색이 의미하는 것은?

① 아이소메리즘

② 상관색온도

③ 메타메리즘

④ 색변이 지수

해설 아이소메리즘이란 분광반사율이 정확하게 일치하여 어떤 조명 아래에서 어떤 관찰자가 보더라도 같은 색으로 보이는 것을 말한다.

54 물체의 분광 반사율, 분광 투과율 등을 파장의 함수로 측정하는 계측기는?

① 광전 색채계

② 분광 광도계

③ 시감 색채계

④ 조도계

해설 분광 광도계(Spectrophotometer)
정밀한 색채의 측정 장치로 사용되는 측색기를 말하고, 시료의 분광반사율을 측정하여 색채를 계산하므로 다양한 광원과 시야의 색채값의 동시 산출이 가능하다. 즉, 여러 조건에서의 색채값을 얻을 수 있다. 주로 분광식 수광방식은 380 ∼ 780nm의 가시광선 영역을 5nm 또는 10nm 간격으로 각 파장의 반사율을 측정한 후 그 결과를 그래프로 나타내는 방식으로 삼자극치로 계산되게 한다. XYZ, L*a*b*, Hunter L*a*b*, Munsell 등 다양한 표색계로 표시할 수 있다.

50 ④ 51 ② 52 ④ 53 ① 54 ② **정답**

55 측색기의 측정 결과 다음과 같은 결과를 얻었다면 어떤 색채의 시료였을 것으로 추정되는가?

$$(L^* = 70,\ a^* = 10,\ b^* = 80)$$

① 빨 강　　② 청 록
③ 초 록　　④ 노 랑

 색표계 L*a*b*은 반대색설에 기초한 연구 결과로 기호 중 a*는 Red~Green의 관계, b*는 Yellow~Blue의 관계를 표시한다. L*은 명도를 나타낸다.

56 KS의 색채 품질관리 규정에 의한 백색도에 대한 설명으로 틀린 것은?

① 틴트 지수는 완전한 반사체의 경우 그 값이 100이다.
② 백색도 지수 및 틴트 지수에 의해 표시된다.
③ 완전한 반사체의 백색도 지수는 100이고, 백색도 지수의 값이 클수록 흰 정도가 크다.
④ 백색도 측정 시 표준광원 D₆₅를 사용한다.

57 두 개의 시료색 자극의 색차를 나타내는 것으로 가장 알맞은 것은?

① Texture
② CIEDE2000
③ Color Appearance
④ Grayscale

58 모니터를 보고 작업할 시 정확한 모니터 컬러를 보기 위한 일반적인 조건이 아닌 것은?

① 모니터 캘리브레이션
② ICC 프로파일의 인식이 가능한 이미지 프로그램
③ 시간대에 따라 변하지 않는 일정한 조명 환경
④ 높은 연색성(CRI)의 표준광원

59 발광 스펙트럼이 가시 파장역 전체에 걸쳐서 있고, 주된 발광의 반치폭이 대략 50nm를 초과하는 형광램프는?

① 콤팩트형 형광램프
② 협대역 발광형 형광램프
③ 광대역 발광형 형광램프
④ 3 파장형 형광램프

60 디스플레이의 일종으로 자기발광성이 없어 후광이 필요하지만 동작전압이 낮아 소비 전력이 적고 휴대용으로 쓰일 수 있어 손목시계, 컴퓨터 등에 널리 쓰이고 있는 것은?

① LCD(Liquid Crystal Display)
② CRTD(Cathode-Ray Tube Display)
③ CRT-Trinitron
④ CCD(Charge Couple Device)

제**4**과목 **색채지각의 이해**

61 색상대비에 대한 설명으로 틀린 것은?

① 단계적으로 균일하게 채색되어 있는 색의 경계부분에서 일어나는 대비현상이다.

② 색상이 다른 두 색을 인접해 놓으면 두 색이 서로의 영향으로 인하여 색상차가 크게 나타나는 현상이다.

③ 1차색끼리 잘 일어나며 2차색, 3차색이 될수록 대비효과는 작게 나타난다.

④ 색상환에서 인접한 두 색을 대비시키면 두 색은 각각 더 멀어지려는 현상이 나타난다.

 색상대비란 다른 두 색을 동시에 인접해 놓았을 때 두 색이 서로의 영향으로 색상 차가 나는 현상을 말한다. 1차색끼리 잘 일어나며, 2차색과 3차색이 될수록 그 대비 효과는 작게 나타난다.

62 색채지각과 감정효과에 대한 설명이 옳은 것은?

① 무겁고 커다란 가방이 가벼워 보이도록 높은 명도로 색채계획하였다.

② 부드러워 보여야 하는 유아용품에 한색계의 높은 채도의 색을 사용하였다.

③ 팽창되어 보일 수 있도록 저명도를 사용하여 계획하였다.

④ 검은색과 흰색은 무채색으로 온도감이 없다.

63 색의 온도감은 색의 속성 중 어떤 것에 주로 영향을 받는가?

① 채 도
② 명 도
③ 색 상
④ 순 도

 색상은 난색, 한색, 중성색으로 분류할 수 있다.

64 색채지각에 대한 설명이 틀린 것은?

① 연색성이란 색의 경연감에 관한 것으로 부드러운 느낌의 색을 의미한다.

② 밝은 곳에서 갑자기 어두운 곳으로 들어갔을 때 암순응 현상이 일어난다.

③ 터널의 출입구 부분에서는 명순응, 암순응의 원리가 모두 적용된다.

④ 조명광이나 물체색을 오랫동안 보면 그 색에 순응되어 색의 지각이 약해지는 현상을 색순응이라 한다.

65 주위색의 영향으로 인접색에 가깝게 느껴지는 현상은?

① 동화 현상
② 면적 효과
③ 대비 효과
④ 착시 효과

 색의 동화 현상이란 색이 인접한 색의 영향을 받아 주위색에 근접하게 변화하는 효과를 가리킨다.

66 빛과 색채에 관한 설명 중 틀린 것은?

① 햇빛과 같이 모든 파장이 유사한 강도를 갖는 빛을 백색광이라 한다.
② 빛은 파장에 따라 서로 다른 색감을 일으킨다.
③ 물체의 색은 빛의 반사와 흡수의 특성에 의해 결정된다.
④ 여러 가지 파장이 고르게 반사되는 경우에는 유채색으로 지각된다.

67 진출색에 대한 설명으로 틀린 것은?

① 유채색이 무채색보다 더 진출하는 느낌을 준다.
② 채도가 낮은 색이 채도가 높은 색보다 더 진출하는 느낌을 준다.
③ 밝은 색이 어두운 색보다 더 진출하는 느낌을 준다.
④ 따뜻한 색이 차가운 색보다 더 진출하는 느낌을 준다.

해설 채도가 높은 노랑, 주황의 Vivid톤이 채도가 낮은 Dark톤보다 더욱 진출하는 느낌을 준다.

68 다음 중 중간명도의 회색 배경에서 주목성이 가장 높은 색은?

① 노 랑
② 빨 강
③ 주 황
④ 파 랑

69 망막에서 뇌로 들어가는 시신경 다발 때문에 상이 맺히지 않는 부분은?

① 중심와
② 맹 점
③ 시신경
④ 광수용기

해설 맹점(Blind Spot)
시신경유두라고도 부르고, 빛을 구분하는 시세포가 없어 상이 맺혀도 인식하지 못한다.

70 다음 중 빛의 전달경로로 옳은 것은?

① 각막 – 수정체 – 홍채 – 망막 – 시신경
② 홍채 – 수정체 – 각막 – 망막 – 시신경
③ 각막 – 망막 – 홍채 – 수정체 – 시신경
④ 각막 – 홍채 – 수정체 – 망막 – 시신경

71 원판에 흰색과 검은색을 칠하여 팽이를 만들어 빠르게 회전시켰을 때 유채색이 느껴지는 것을 무엇이라 하는가?

① 푸르킨예 현상
② 메카로 효과
③ 잔상 현상
④ 페히너 효과

해설 페히너 효과란 하양과 검정만으로 유채색이 생기는 현상을 말한다. 1838년 독일의 정신 물리학자 페히너(G. T. Fechner : 1801~1887)가 흰색과 검정인 원판을 회전시켜 이러한 현상을 발견하였다.

안심Touch

72 보색은 물리보색과 심리보색으로 분류할 수 있다. 다음 중 보색의 분류 종류가 나머지와 다른 하나는?

① 인간의 색채지각 요소인 망막상의 추상체와 간상체의 특성에 기인한다.
② 헤링의 반대색설과 연관된다.
③ 회전혼색의 결과 무채색이 된다.
④ 잔상현상에 따라 보색이 보인다.

해설 **심리보색**
괴테에 의하여 관찰된 심리보색은 물리보색과 반대로 인간과 관계된 것으로, 색채의 지각과정 중 물체로부터 인간의 눈에 이르는 과정과 눈에서 뇌에 이르는 과정과 관계된다. 마주보는 색은 심리보색이며, 서로의 잔상색이 된다.
물리보색
임의의 두 가지 색을 혼합할 때 무채색이 되는 두 색의 관계를 보색이라고 한다. 즉, 각각의 색은 하나의 보색을 갖게 되고, 보색이 아닌 두 색을 혼합하면 중간색이 나타난다. 모든 2차색은 그 색을 포함하지 않는 원색과 보색을 갖게 된다.

73 순색의 빨강을 장시간 바라볼 때 나타나는 현상으로 옳은 것은?

① 순색의 빨강을 장시간 바라보면 양성잔상이 일어난다.
② 눈의 M추상체의 반응이 주로 나타난다.
③ 원래의 자극과 반대인 보색이 지각된다.
④ 눈의 L추상체의 손실이 적어 채도가 높아지게 된다.

74 반대색설에 대한 설명이 옳은 것은?

① 물감의 혼합인 감산혼합의 이론과 일치한다.
② 색채지각의 물리학적인 측면에 중점을 둔다.
③ 하양 – 검정, 빨강 – 초록, 노랑 – 파랑의 짝을 이룬다.
④ 영과 헬름홀츠에 의해 발표되어진 색지각설이다.

75 다음 혼색의 설명 중 잘못된 것은?

① 중간혼색 – 두 색 또는 그 이상의 색이 섞였을 때 평균적인 밝기의 색
② 감법혼색 – 무대 조명의 색
③ 가법혼색 – 모두 혼합하면 백색
④ 병치혼색 – 직조된 천의 색

해설 감법혼색은 색료의 3원색을 모두 혼색하면 검정에 가까운 암회색이 되며 감법혼색의 원리를 응용한 것으로는 사진, 컬러복사, 컬러인쇄 등을 들 수 있다.

76 색의 3속성에 관한 설명이 틀린 것은?

① 색상은 주파장의 종류에 의해 결정된다.
② 명도는 색의 밝고 어두운 정도를 나타낸다.
③ 무채색이 많이 포함될수록 채도는 높아진다.
④ 유채색은 색상, 명도, 채도의 3속성을 가지고 있다.

 채도는 색의 순도로 색의 맑고 탁함을 나타내는 것이다.

77 가산혼합에 관한 설명 중 틀린 것은?

① 3원색을 모두 합하면 흰색이 된다.
② 혼합할수록 명도와 채도가 높아진다.
③ Red와 Green을 혼합하면 Yellow가 된다.
④ Green과 Blue를 혼합하면 Cyan이 된다.

 가산혼합으로 혼색되어 만들어진 색광의 밝기는 2가지 색광의 밝기가 더해지므로 원래의 색광보다 밝아진다. 채도는 순도이므로 명도가 높다고 해서 채도가 높아지지는 않는다.

78 다음 중 명도대비가 가장 뚜렷한 것은?

① 빨강 순색 배경의 검정
② 파랑 순색 배경의 검정
③ 노랑 순색 배경의 검정
④ 주황 순색 배경의 검정

79 인접한 두 색의 경계면에서 일어나는 대비현상은?

① 보색대비
② 한난대비
③ 계시대비
④ 연변대비

 연변대비는 나란히 배치된 두 색의 경계부분에서 일어나는 대비현상으로 경계대비라고도 한다.

80 빛에 대한 설명으로 틀린 것은?

① 빛은 눈에 보이는 전자기파이다.
② 파장이 500nm인 빛은 자주색을 띤다.
③ 가시광선의 파장범위는 380 ~ 780 nm이다.
④ 흰 빛은 파장이 다른 빛들의 혼합체이다.

제 5 과목　색채체계의 이해

81 먼셀 색입체를 특정 명도단계를 기준으로 수평으로 절단하여 얻은 단면상에서 볼 수 없는 나머지 하나는?

① 5R 6/6
② N6
③ 10GY 7/4
④ 7.5G 6/8

82 1931년도 국제조명학회에서 채택한 색체계는?

① 먼셀 색체계
② 오스트발트 색체계
③ NCS 색체계
④ CIE 색체계

 1931년 국제조명위원회(CIE)는 RGB 색체계와 이것을 선형 변환한 XYZ색체계(XYZ Colorimetric System)를 동시에 제정하였다.

83 한국산업표준의 색이름 설명으로 틀린 것은?

① 관용색 이름에는 선홍, 새먼핑크, 군청 등이 있다.

② 계통색 이름은 유채색의 계통색 이름과 무채색의 계통색 이름으로 나뉜다.

③ 무채색의 기본색 이름은 하양, 회색, 검정이다.

④ 부사 '아주'를 무채색의 수식형용사 앞에 붙여 사용할 수 없다.

84 현색계와 혼색계를 바르게 설명한 것은?

① 현색계는 실제 눈에 보이는 물체색과 투과색 등이다.

② 현색계는 눈으로 비교·검색할 수 없다.

③ 혼색계는 수치로 구성되어 색의 감각적 느낌이 강하다.

④ 혼색계에는 NCS 색체계가 대표적이다.

85 색채의 표준화를 연구하여 흑색량(B), 백색량(W), 순색량(C)을 근거로, 모든 색을 B + W + C = 100이라는 혼합비를 통해 체계화한 색체계는?

① 먼셀 색체계

② 비렌 색체계

③ 오스트발트 색체계

④ P.C.C.S 색체계

 해설 오스트발트 색체계는 모든 파장의 빛을 완전히 흡수한 검정(B, Black), 모든 파장의 빛을 완전히 반사한 흰색(W, White), 특정한 파장 영역의 빛을 완전히 반사하고 다른 파장의 영역의 빛을 완전히 흡수한 순색(C, Full Color)의 3가지 요소의 혼합량에 의해 나타낼 수 있다는 것이며, B + W + C = 100(%)의 관계가 성립한다.

86 혼색계(Color Mixing System) 색체계의 특징이 아닌 것은?

① 정확한 색의 측정이 가능하다.

② 빛의 가산혼합의 원리에 기초하고 있다.

③ 수치로 표시되어 수학적 변환이 쉽다.

④ 숫자의 조합으로 감각적인 색의 연상이 가능하다.

87 배색의 구성요소에 대한 설명으로 틀린 것은?

① 배색 시에는 대상에 동반되는 일정 면적과 용도 등을 고려해야 한다.

② 주조색은 배색에 사용된 색 가운데 가장 출현 빈도가 높거나 넓은 면적을 차지하는 색이다.

③ 강조색은 차지하고 있는 면적으로 보면 가장 작은 면적에 사용되지만, 가장 눈에 띄는 포인트 색이다.

④ 강조색 선택 시 주조색과 유사한 색상과 톤을 선택하면 개성 있는 배색을 할 수 있다.

88 오스트발트 색채조화론의 기본 개념은?

① 조화란 유사한 것을 말한다.
② 조화란 질서가 있을 때 나타난다.
③ 조화는 대비와 같다.
④ 조화란 중심을 향하는 운동이다.

해설 오스트발트는 흰색의 양(W), 검은색의 양(B), 순색의 양(C)이 B+W+C=100(%)의 관계를 이루도록 하였으므로, 등색상면 뿐만 아니라 어떠한 색도 혼합량의 합은 항상 일정하다는 원리를 이용하여 등색상면을 구성하였다.

89 비렌의 색채 조화론에서 사용하는 용어가 아닌 것은?

① 비렌의 색삼각형
② 바른 연속의 미
③ Tint, Tone, Shade
④ Scalar Moment

해설 비렌의 색채조화론
비렌의 색삼각형을 구성하는 7개의 범주는 Tint, Color, White, Gray, Black, Shade, Tone이다.

90 DIN 색체계는 어느 나라에서 도입한 것인가?

① 영 국
② 독 일
③ 프랑스
④ 미 국

91 다음 ISCC-NIST의 설명 중 틀린 것은?

① 1955년 IDCC-NBS 색채표준 표기법과 색이름이라는 이름으로 발표되었다.
② ISCC와 NIST는 색채의 전달과 사용상 편의를 목적으로 색이름사전과 색채의 계통색 분류법을 개발하였다.
③ Light Violet의 먼셀기호 색상은 1RP이다.
④ 약자 v-Pk는 Vivid Pink의 약자이다.

92 슈브뢸의 색채조화론에 대한 설명으로 틀린 것은?

① 직물의 직조를 중심으로 색을 연구하여 동시대비의 다양한 원리를 발견하였다.
② 색상환은 빨강, 노랑, 파랑의 3원색에서 파생된 72색상으로 이루어졌는데 그 각각의 색상이 스케일을 구성한다.
③ 색채조화를 유사조화와 대비조화 2종류로 나누었다.
④ 색채의 기하학적 대비와 규칙적인 색상의 배열을 색상의 대비를 통하여 표현하려 했다.

93 먼셀 색입체의 단면에 대한 설명으로 틀린 것은?

① 색입체의 수직단면은 종단면이라고도 하며, 같은 색상이 나타나므로 등색상면이라고도 한다.

② 색입체를 수평으로 자른 횡단면에는 같은 명도의 색이 나타나므로 등명도면이라고도 한다.

③ 수직단면은 유사 색상의 명도, 채도변화를 한 눈에 볼 수 있으며, 가장 안쪽의 색이 순색이다.

④ 수평단면은 같은 명도에서 채도의 차이와 색상의 차이를 한 눈에 알 수 있다.

94 색채배색의 분리효과에 대한 설명으로 틀린 것은?

① 색유리와 색유리가 접하는 부분에 납 등의 금속을 끼워 넣음으로써 전체에 명쾌한 느낌을 준다.

② 색상과 톤이 비슷하여 희미하고 애매한 인상을 주는 배색에 세퍼레이션 컬러를 삽입하여 명쾌감을 준다.

③ 무지개의 색, 스펙트럼의 배열, 색상환의 배열에서 그 예를 찾을 수 있다.

④ 대비가 강한 보색배색에 밝은 회색이나 검은색 등 무채색을 삽입하여 배색한다.

해설 ▶ 분리(Separation)배색이란 색상이나 톤이 비슷하거나 희미하고 애매한 인상을 들 때 무채색을 가운데에 삽입하여 분리되는 느낌을 주는 슈브뢸의 조화이론을 기본으로 한 배색기법이다.

95 NCS 색체계에서 W, S, C에 대한 설명으로 옳은 것은?

① W : 흰색도, S : 검은색도, C : 순색도

② W : 검은색도, S : 순색도, C : 흰색도

③ W : 흰색도, S : 순색도, C : 검은색도

④ W : 검은색도, S : 흰색도, C : 순색도

96 오스트발트 색체계에서 등가색환 계열이란?

① 백색량이 모두 같은 색의 계열이다.

② 등색상 삼각형 W, B와 평행선상에 있는 색의 계열이다.

③ 순색이 모두 같게 보이는 색의 계열이다.

④ 백색량, 흑색량, 순색량이 같은 색의 계열이다.

97 먼셀(Munsell)기호의 색 표기법의 순서가 올바른 것은?

① 색상 – 채도 – 명도

② 색상 – 명도 – 채도

③ 채도 – 명도 – 색상

④ 채도 – 색상 – 명도

해설 ▶ 먼셀색 표기법은 3속성을 색상기호, 명도단계, 채도단계의 순으로 H V/C로 기록한다.

98 NCS 색입체를 구성하는 기본 6가지 색상은?

① 노랑, 빨강, 파랑, 초록, 흰색, 검정
② 빨강, 파랑, 초록, 보라, 흰색, 검정
③ 노랑, 빨강, 파랑, 보라, 흰색, 검정
④ 빨강, 파랑, 초록, 자주, 흰색, 검정

99 L*a*b* 색공간에 대한 설명으로 옳은 것은?

① L*a*b* 색공간에서 L*는 채도, a* 와 b*는 색도좌표를 나타낸다.
② +a*는 빨간색 방향, +b*는 파란색 방향이다.
③ 중앙은 무색이다.
④ +a*는 빨간색 방향, −a*는 노란색 방향이다.

100 다음 중 관용색명이 아닌 것은?

① 적, 청, 황
② 살구색, 쥐색, 상아색, 팥색
③ 코발트블루, 프러시안블루
④ 밝은 회색, 어두운 초록

2018년

컬러리스트기사

제 1 회

기출문제

제 **1** 과목 **색채심리 · 마케팅**

01 마케팅의 변천된 개념과 그에 대한 설명이 틀린 것은?

① 제품 지향적 마케팅 : 제품 및 서비스의 생산과 유통을 강조하여 효율성을 개선
② 판매 지향적 마케팅 : 소비자의 구매유도를 통해 판매량을 증가시키기 위한 판매기술의 개선
③ 소비자 지향적 마케팅 : 고객의 요구를 이해하고 이에 부응하는 기업의 활동을 통합하여 고객의 욕구충족
④ 사회 지향적 마케팅 : 기업이 인간 지향적인 사고로 사회적 책임을 다하는 것

해설 제품 지향적 마케팅
소비자가 가장 우수한 품질의 제품을 구매한다고 가정하고, 품질 개선과 타사 제품과의 차별화를 고객 유치의 수단으로 삼았다.

02 제품의 수명 주기를 일컫는 용어 중에 2002년 월드컵 기간 동안 빨간색 티셔츠의 유행과 같이 제품에 대한 폭발적 반응이 비교적 짧은 기간에 종료되는 주기를 갖는 것을 무엇이라 하는가?

① 패션(Fashion)
② 트렌드(Trend)
③ 패드(Fad)
④ 플로프(Flop)

해설
• 플로프(Flop) : 시장의 유행성 중 수용기도 없이 도입기에 제품의 수명이 끝나는 유형이다.
• 패드(Fad) : 단시간에 나타나서 사라지는 짧은 유행이다.
• 크레이즈(Craze) : 지속적인 유행으로 생활의 패턴, 양식, 사고 등을 이끌어 가는 현상이다.
• 트렌드(Trend) : 어떤 시즌의 전반적 유행의 동향과 추세, 변화의 흐름을 말한다.
 – 붐(Boom) : 갑자기 급격히 전파되는 유행이다.
 – 클래식(Classic) : 시각적 제한을 받지 않는 영속적 유행으로 받아들여지는 스타일을 말한다.

03 어떤 소리를 듣게 되면 색이나 빛이 눈앞에 떠오르는 현상은?

① 색 광
② 색 감
③ 색 청
④ 색 톤

해설 색 청
어떤 소리를 듣게 되면 색이나 빛이 눈앞에 떠오르는 현상을 색청(Color-hearing)이라고 한다. 음을 듣고 있을 때 음의 높낮이에 따라 색채에 대한 감수성 또는 지각되는 색의 톤이 달라지거나 한다.

1 ① 2 ③ 3 ③ **정답**

04 다음 중 색채선호의 원리가 아닌 것은?

① 선호색은 대상이 무엇이든 항상 동일하다.
② 서양의 경우 성인의 파란색에 대한 선호 경향은 매우 뚜렷한 편이다.
③ 노년층의 경우 고채도 난색 계열의 색채에 대한 선호가 높은 편이다.
④ 선호색은 문화권, 성별, 연령 등 개인적 특성에 따른 차이가 있다.

 색채선호
• 성별에 따른 색채선호 : 남성과 여성의 선호색 차이가 있다. 남성은 비교적 어두운 톤의 청색, 갈색, 회색(Dark Tone-Blue, Brown, Gray)을 선호하고 여성은 밝고 맑은 톤(Bright, Pale Tone)의 난색 계열을 선호한다.
• 연령에 따른 색채선호 : 아이와 성인의 선호색에 차이가 있다. 일반적으로 연령이 낮을수록 장파장에 반응하며 원색 계열과 밝은 톤의 색을 선호한다. 아이들은 고명도의 색, 유채색 그리고 단순한 배색을 더 좋아한다. 아이들의 색채선호는 노랑 → 흰색 → 빨강 → 주황 → 파랑 → 녹색 → 보라의 순으로 선호한다. 성인이 되면서 단파장 색채를 좋아하게 되는 경우가 많다. 성인들의 색채선호는 파랑 → 빨강 → 녹색 → 흰색 → 보라 → 주황 → 노랑의 순으로 선호한다.
• 일반적으로 지적 능력이 높은 사람이 단파장계열의 색을 선호하는 경향이 있다.

05 사용경험, 사용량, 브랜드 충성도, 가격 민감도 등과 관련이 있는 시장 세분화 방법은?

① 인구학적 세분화
② 행동분석적 세분화
③ 지리적 세분화
④ 사회·문화적 세분화

해설 시장 세분화의 기준으로 지리적 변수, 인구 통계적 변수, 심리분석적 변수, 행동분석적 변수, 사회문화적 변수가 있다.

06 라이프스타일에 관한 설명이 틀린 것은?

① 소비자가 어떤 방식으로 시간과 재화를 사용하면서 세상을 살아가는가에 대한 선택의 의미이다.
② 라이프스타일에 따른 소비자 시장의 연구는 소비자가 어떤 활동, 관심, 의견을 가지고 있는가를 중심으로 이루어진다.
③ 라이프스타일은 소득, 직장, 가족 수, 지역, 생활주기 등을 기초로 분석된다.
④ 라이프스타일은 사회의 변화에 관계없이 개인의 가치관에 따라서 변화된다.

해설 라이프스타일(Life Style)이란 '사회 전체 또는 일부 계층의 고유하고 특징적인 생활양식'을 가리킨다. 따라서 같은 문화권에 속하고 같은 사회계층에 속한다고 해도 개인에 따라 매우 다른 생활양식을 가질 수 있다.

07 다음 중 소비자의 구매심리 과정이 아닌 것은?

① A(Action)
② I(Interest)
③ O(Opportunity)
④ M(Memory)

해설 소비자의 구매심리과정 : 아이드마의 원칙(AIDMA)
• A(Attention, 주의) : 신제품의 출현으로 소비자의 주목을 끌어야 한다. 제품의 우수성, 디자인, 여러 가지 서비스에 따라 결정된다.
• I(Interest, 흥미) : 제품과의 차별화로 소비자의 흥미유발하는 것으로 색채가 좋은 요소가 된다.
• D(Desire, 욕구) : 제품구입으로 인해 얻어지는 이익이나 편리함으로 제품을 구입하고자 하는 욕구가 생기는 단계로 색채의 연상이나 기억, 상징 등을 활용한다.
• M(Memory, 기억) : 소비자의 구매의욕이 최고치에 달하는 시점, 제품의 광고나 정보 등을 기억하고 심리적 구매를 결정하는 단계이다.
• A(Action, 행위) : 소비자가 직접 구입하는 행동을 취하는 단계이다.
소비자의 신제품 수용과정 순서
주목 → 흥미 → 욕망 → 기억 → 구매 → 구매 후 행동

08 다음 중 색의 감정효과에 대한 설명이 옳은 것은?

① 강력한 원색은 피로감이 생기기 쉽고, 자극시간이 길게 느껴진다.

② 한색계통의 연한 색은 피로감이 생기기 쉽고, 자극시간이 길게 느껴진다.

③ 난색계통의 저명도 색은 진출되어 보인다.

④ 한색계통의 저명도 색은 활기차 보인다.

해설 후퇴색은 저명도, 저채도, 한색계열의 색이 효과가 좋으며 진출색은 고명도, 고채도, 난색계열의 색이 효과가 좋다.

09 색채시장조사의 과정 중 거시적 환경을 조사할 때 중요한 내용 중의 하나가 유행색에 대한 정보의 수집과 분석이다. 유행색에 대한 설명으로 틀린 것은?

① 유행색은 매 시즌 정기적으로 유행색을 발표하는 색채 전문기관에 의해 예측되는 색이다.

② 색채에 있어 특정 스타일을 동조하고 그것이 보편화되어 새로운 것을 추구하는 유행의 속성이 적용되면 유행색이 된다.

③ 유행색은 어떤 일정기간 동안 특별히 많은 사람들이 선호하여 사용하는 색이다.

④ 패션산업에서는 실 시즌의 약 1년 전에 유행예측색이 제안되고 있다.

10 신성하고 성스러운 결혼식을 위한 장신구에 진주, 흰색 리본, 흰색 장갑 등과 같이 흰색을 주로 사용하였다. 이는 다음 중 색채의 어떤 측면과 관련된 행동인가?

① 색채의 공감각

② 색채의 연상, 상징

③ 색채의 파장

④ 안전색채

11 매슬로(Maslow)는 인간의 욕구가 5단계로 구분된다고 설명하였다. 이 욕구 단계에 해당하지 않는 것은?

① 생리적 욕구

② 사회적 욕구

③ 자아실현 욕구

④ 필요의 욕구

해설 매슬로의 욕구 단계는 생리적 욕구, 안전·안정의 욕구, 소속·애정의 욕구, 존경·성취의 욕구, 자아실현의 욕구로 구분된다.

12 색채시장 조사의 기능이 잘 이루어진 결과와 가장 관련이 없는 것은?

① 판매촉진의 효과가 크다.

② 사고나 재해를 감소시켜 준다.

③ 의사결정 오류를 감소시킨다.

④ 유통 경제상의 절약효과를 제공한다.

해설 색채시장조사
• 어떤 대상물의 색채분포나 경향 또는 소비자가 색채에 대한 기호나 이미지를 조사하는 것
• 물건의 색 + 색채를 보는 사람 → 이 두 가지가 조사 대상이 됨
색채기호조사를 통하여 얻을 수 있는 효과
소비자의 색채 감성을 정확하게 분석할 수 있고, 소비자의 색채기호를 유형별로 분석할 수 있다.

또한 소비자의 기호 이미지와 라이프스타일까지도 분류할 수 있다. 이러한 색채시장조사의 결과로 판매 촉진의 효과를 향상시키고 유통 경제상의 절약 효과를 거둘 수 있다.

13 다음의 보기가 공통적으로 설명하는 것은?

〈보기〉
- 20대 초반 대학생들의 선호색을 고려하여 캐주얼 가방을 파란색으로 계획
- 1950년대 주방식기 전문업체인 타파웨어(Tupperware)가 가정파티라는 마케팅 전략으로 성공을 거둠

① 기술, 자연적 환경
② 사회, 문화적 환경
③ 심리, 행동적 환경
④ 인구통계, 경제적 환경

14 다음 중 ()에 적합한 용어는?

하늘과 자연광, 습도, 흙과 돌 등에 의해 형성된 자연환경의 색채와 역사, 풍속 등 문화적 특성에 의해 도출된 색채를 합하여 ()이라고 부른다.

① 선호색 ② 지역색
③ 국가색 ④ 민족색

15 컬러 마케팅의 직접적인 효과로 보기 어려운 것은?

① 브랜드 가치의 업그레이드
② 기업의 아이덴티티 형성
③ 기업의 매출 증대
④ 브랜드 기획력 향상

해설 컬러 마케팅
색채의 의미와 상징을 제품이나 회사의 CIP에 맞추어 효과적으로 고객의 욕구를 충족시키면서도 고객의 감성을 리드해 나갈 수 있도록 전략을 수립하는 것이다.

16 마케팅에서 소비자 생활유형을 조사하는 목적이 아닌 것은?

① 소비자의 선호색 조사
② 소비자의 가치관 조사
③ 소비자의 소비형태 조사
④ 소비자의 행동특성 조사

17 색의 느낌과 형태감을 사람의 행동유발과 관련지은 설명 중 옳은 것은?

① 노랑 – 공상적, 상상력, 퇴폐적인 행동 유발
② 파랑 – 침착, 정직, 논리적인 행동 유발
③ 보라 – 흥분적, 행동적, 우발적인 행동 유발
④ 빨강 – 안정적, 편안한, 자유로운 행동 유발

해설 파랑색의 상징어로는 정숙, 차갑다, 시원함, 해방감, 지성, 청결, 냉혹, 이지적인 등이 있다.

18 지역적인 특성에 따른 소비자의 자동차 색채선호 특성을 조사하고자 한다. 가장 적합한 표본추출방법은?

① 단순무작위추출법
② 체계적표본추출법
③ 층화표본추출법
④ 군집표본추출법

 표본추출방법 : 대규모집단에서 소규모집단으로 표본을 추출하고 무작위로 선정하도록 한다.
• 집락표본추출 : 모집단은 모두 포괄하고 있는 목록을 가지고 체계적으로 표본을 선정하도록 한다. 모집단의 개체를 구획하는 구조를 활용하여 표본추출 대상개체의 집합으로 이용하면 표본추출의 대상 명부가 단순해지며 표본추출도 단순해진다.
• 층화표본추출 : 조사 분석을 위한 모집단의 특성을 고려, 여러 하위집단으로 분류한 뒤 비례적으로 표본을 선정한다. 조사결과에 크게 영향을 미치는 변수를 기준으로 하위 모집단을 구분하는 것이 좋으며 지역적인 특성에 따른 소비자의 자동차 색채 선호 특성 등을 조사할 때 유리하다.
• 실험연구법 : 특정한 효과를 얻거나 비교를 통한 정확한 정보를 얻고자 할 때 사용하는 방법으로 실험집단과 통제집단의 비교를 통해서 측정한다.
• 현장관찰법 : 조사의 신뢰도를 높일 때 사용하는 방법으로 소비자의 행동을 직접 관찰할 수 있다. 특정지역의 유동인구 분석, 시청률이나 시간, 집중도 등을 조사하는 방법이다.
• 패널조사법 : 설문지를 이용하여 자료를 얻거나 직접 질문 하는 방식으로 관련자료 수집(직접 색견본을 제시하기도 함), 성향파악을 할 수 있으며 신제품 출시 전에 실시한다.

19 다음 색채의 라이프 단계에 대한 설명 중 틀린 것은?

① 도입기는 색채 마케팅에 의한 브랜드 색채를 선정하는 시기이다.
② 성장기는 시장이 확대되는 시기로 색채마케팅을 통해 알리는 시기이다.
③ 성숙기는 안정적인 단계로 포지셔닝을 고려하여 기존의 전략을 유지하는 시기이다.
④ 쇠퇴기는 색채마케팅의 새로운 이미지나 대처방안이 필요한 시기이다.

 제품의 라이프스타일과 색채계획에서 성숙기에는, 기능과 기본적인 품질이 거의 만족되고 기술개발이 포화되면서 이미지의 표현이 요구된다. 이미지 컨셉에 따라 배색과 소재가 조정되고, 고객은 자신이 원하는 이미지의 제품을 선택하게 된다. 이때부터 좋고 나쁨의 객관적 가치기준보다는 좋아하고 싫어함의 주관적 가치기준이 판매를 좌우하게 된다.

20 색채를 조절할 때 기능을 최고도로 발휘할 수 있도록 색을 선택, 부여하는 효과와 가장 관련이 없는 것은?

① 운동감
② 심미성
③ 연색성
④ 대비효과

제2과목 색채디자인

21 [보기]에서 설명하는 제품의 색채 디자인은 제품의 수명 주기 중 어느 단계에 해당하는 것인가?

> **[보기]**
> A사가 출시한 핑크색 제품으로 인해 기존의 파란색 제품들과 차별화된 빨강, 주황색 제품들이 속속 출시되어 다양한 색채의 제품들로 진열대가 채워지고 있다.

① 도입기 ② 성장기
③ 성숙기 ④ 쇠퇴기

22 바우하우스(Bauhaus)에 지대한 영향을 끼친 20세기 초의 미술운동이 아닌 것은?

① 초현실주의(Surrealism)
② 구성주의(Constructivism)
③ 표현주의(Expressionism)
④ 데스틸(De Stijl)

 초현실주의(Surrealism)는 제1차 세계대전이 종결된 다음 해인 1919년부터 제2차 세계대전 발발 직후까지 약 20년 동안 프랑스를 중심으로 일어났던 전위적인 문학·예술 운동을 가리킨다.

23 형의 개념요소가 아닌 것은?

① 점
② 입체
③ 공간
④ 비례

24 '디자인(Design)'의 설명 중 틀린 것은?

① '디자인'이란 용어는 문화권에 따라 그대로 사용되거나 자국어로 번역되어 사용된다.
② 사회적인 가치와 효용적인 가치를 고려해야 하는 사회적인 창조활동이다.
③ 디자인은 산업시대 이후 근대사회가 형성시킨 근대적인 개념이다.
④ 여러 가지 물질문화적인 측면에서 생활의 문제를 해결하는 일을 디자인이라 한다.

25 유니버설 디자인에 대한 설명으로 옳은 것은?

① 인본주의적 디자인
② 다국적 언어 디자인
③ 친자연적 디자인
④ 간단한 디자인

 유니버설 디자인이란 누구나 손쉽게 쓸 수 있는 제품 및 사용 환경을 만드는 디자인을 말한다.

26 패션디자인 분야에서 유행색의 설명으로 틀린 것은?

① 어떤 계절이나 일정기간 동안 많은 사람들이 선호하여 착용한 색을 말한다.
② 다른 디자인 분야에 비해 변화가 빠르지 않고 색 영역이 단순하다.
③ 계절적인 영향을 많이 받는다.
④ 선호되는 배색은 유행의 추이에 따라 변화한다.

 유행색

유행색이란 색채전문가들에 의해 예측하는 색으로 일정기간 동안 사람들이 선호하는 색이다. 유행색은 일정기간을 가지고 반복되는 특성이 있다. 예외적으로 특정한 사회적, 경제적 사건이 있을 때, 예외적인 색이 유행하기도 한다. 특히 패션디자인 부분은 유행색이 매우 중요한 요인이 되는데 유행색관련기관에 의해 24개월 이전에 제안된다.

27 로맨틱 패션이미지 연출과 관련이 없는 것은?

① 소녀 감성을 지향하고 부드러운 소재가 어울린다.
② 파스텔 톤의 분홍, 보라, 파랑을 주로 사용한다.
③ 리본 장식이나 레이스를 이용하여 사랑스러운 분위기를 연출한다.
④ 화려하고 우아한 이미지를 위해 전체적으로 직선 위주로 연출한다.

 분위기가 화려하고 우아한 이미지는 엘레강스 패션이미지로 직선보다 곡선 위주로 연출하며 직선은 하이테크하고 도회적인 모던한 이미지에 적합하다.

28 색채디자인의 매체전략 방법과 거리가 먼 것은?

① 통일성(Identity)
② 근접성(Proximity)
③ 주목성(Attention)
④ 연상(Association)

29 DM의 종류에 대한 설명으로 틀린 것은?

① 팸플릿, 카탈로그, 브로슈어, 서신 등 소구 대상이 명확하다.
② 집중적인 설득을 할 수 있는 광고로 소비자에게 우편이나 이메일로 전달된다.
③ 예상고객을 수집, 관리하기 어려워 주목성이 떨어질 수 있다.
④ 지역과 소구대상이 한정되어 있어 광범위한 광고가 어렵다.

 DM(Direct Marketing)은 고객과 기업이 1대1로 커뮤니케이션하는 모든 마케팅을 총칭하지만, 협의로 보면 우편 등을 이용한 기업과 소비자의 직접 의사소통을 통한 마케팅이라고 볼 수 있다. 이 경우는 우편 등을 통해 기업의 카탈로그나 전단지 아니면 쿠폰 등을 보내는 것이 가장 보편적인 예이다. 최근에는 e-mail 등을 이용하여 전자 카탈로그를 보내거나 쿠폰, 혹은 세일정보 등을 보내는 것도 DM의 한 전형적인 예라고 볼 수 있다.

30 사용자와 디지털 디바이스 사이에서 효과적으로 커뮤니케이션 할 수 있도록 디자인하는 분야는?

① 애니메이션 디자인
② 모션그래픽 디자인
③ 캐릭터 디자인
④ 사용자 인터페이스 디자인

31 영국의 공예가로 예술의 민주화, 예술의 생활화를 주장해 근대 디자인의 이념적 기초를 마련한 사람은?

① 피엣 몬드리안
② 윌리엄 모리스
③ 허버트 맥네어
④ 오브리 비어즐리

 윌리엄 모리스(William Morris, 1834. 3. 24~1896. 10. 3)는 텍스타일 디자이너이자 예술가, 문필가, 사회운동가였으며 영국에서 일어난 미술공예운동(예술과 장인의 기술을 결합해 예술의 민주화, 예술의 생활화를 주장)을 주도한 인물이다.

32 게슈탈트의 그루핑 법칙에 대한 설명이 틀린 것은?

① 유사성 – 비슷한 모양의 형이나 그룹을 다 함께 하나의 부류로 보는 경향
② 폐쇄성 – 불완전한 형이나 그룹들을 폐쇄하거나 완전한 형이나 그룹으로 완성시키려는 경향
③ 연속성 – 형이나 형의 그룹들이 방향성을 지니고 연속되어 보이는 방식으로 배열되는 경향
④ 근접성 – 익숙하지 않은 형을 이미 아는 익숙한 형과 연관시켜 보려는 경향

해설
• 근접성의 원리 : 보다 가까이 있는 시각 요소들끼리 패턴이나 묶음으로 보일 가능성이 크다.
• 유사성의 원리 : 형태, 크기, 색채, 질감 등에 있어서 유사한 시각요소들끼리 연관되어 보이는 경향을 의미한다.
• 연속성의 원리 : 유사한 시각요소의 배열이 하나의 묶음으로 보이는 것을 의미한다.
• 폐쇄성의 원리 : 폐쇄된 형태끼리 묶이기 쉽고 윤곽선이 불완전한 형태라도 완전한 형태로 보이기 쉬운 것을 의미한다.

33 광고 캠페인 전개 초기에 소비자의 호기심을 불러일으키기 위해 메시지 내용을 처음부터 전부 보여주지 않고 조금씩 단계별로 내용을 노출시키는 광고는?

① 팁온(Tip-on)광고
② 티저(Teaser)광고
③ 패러디(Parody)광고
④ 블록(Block)광고

해설
• 팁온광고 : DM의 카피 부분에 몇 알의 인단구를 붙이거나 흑백광고에 여러 가지 모양의 색종이를 붙여 소비자의 주의를 끌려는 목적의 광고이다.
• 패러디광고 : 원작의 장면을 일부 차용해서 작품 속에 녹아들게 하는 광고이다.
• 블록광고 : 프로그램 사이에 나가는 삽입광고로 블록광고는 프로그램과는 상관없이 일정하게 정해진 시간대에 방송되는 것이 특징이다.

34 기능주의에 입각한 모던디자인의 전통에 반대하여 20세기 후반에 일어난 인간의 정서적, 유희적 본성을 중시하는 디자인 사조로서 역사와 전통의 중요성을 재인식하고 적극 도입하여 과거로의 복귀와 디자인에서의 의미를 추구한 경향은?

① 합리주의
② 포스트모더니즘
③ 절충주의
④ 팝아트

35 대중문화 속에 등장하는 이미지를 미술로 수용하여 낙관적 분위기와 원색적인 색채 사용이 특징인 사조는?

① 포스트모더니즘
② 팝아트
③ 옵아트
④ 유기적 모더니즘

해설 팝아트는 1960년대 초기에 미국에서 발달하였으며, 일상생활에 범람하는 기성의 이미지에서 소재를 선택해 이 경향의 특징을 압축적으로 표현하여 미술작품으로 전환시키는 것을 목표로 원색적인 색채의 사용이 특징이다.

36 (A), (B), (C)에 적합한 용어를 순서대로 옳게 나열한 것은?

> 디자인의 중요한 과제는 구체적으로 (A)과 (B)을 어떻게 조화시키느냐 하는 것이다. 이런 관점에서 (C)적 형태가 가장 아름답다고 하는 입장이 디자인의 (C)주의이다. '형태는 (C)을 따른다'는 루이스 설리반의 주장은 유명하다.

① 심미성, 경제성, 독창
② 심미성, 실용성, 기능
③ 심미성, 경제성, 조형
④ 심미성, 실용성, 자연

37 색채 계획의 목적 및 효과에 대한 설명으로 틀린 것은?

① 소재감을 강조하거나 완화한다.
② 질서를 부여하고 통합한다.
③ 인상과 개성을 부여하지 않는다.
④ 심리적인 안정을 제공한다.

38 디자인에 대한 설명 중 틀린 것은?

① 디자인의 목표는 미적인 것과 기능적인 것을 제품으로 통합하는 것이다.
② 안전하며 사용하기 쉽고 아름답고 쾌적한 생활환경을 창조하는 조형행위이다.
③ 디자인의 공통되는 기본 목표는 미와 기능의 조화이다.
④ 디자인은 자연적인 창작행위로서 기능적 측면보다는 미적 추구를 목적으로 한다.

39 도시환경 디자인에서 거리 시설물 디자인 시 고려해야 할 사항으로 가장 거리가 먼 것은?

① 편리성
② 경제성
③ 상품성
④ 안전성

40 다음 중 운동감과 관련이 없는 것은?

① 색이나 형의 그라데이션
② 일정하지 않은 격자무늬나 사선
③ 선과 면으로만 표현이 가능
④ 움직이지 않는 형태와 역동적인 형태의 배치

제3과목 색채관리

41 광원의 연색성 평가와 관련한 설명이 틀린 것은?

① 연색 평가수의 계산에 사용하는 기준 광원은 시료광원의 색온도가 5,000K 이하일 때 CIE 합성주광을 사용한다.

② 연색 평가 지수는 광원의 연색성을 나타내는 것을 목적으로 한 지수이다.

③ 평균 연색 평가 지수는 규정된 8종류의 시험색에 대한 특수연색 평가지수의 평균값에 해당하는 연색평가지수이다.

④ 특수 연색 평가 지수는 규정된 시험색의 각각에 대하여 기준광으로 조명하였을 때와 시료광원으로 조명하였을 때의 색차를 바탕으로 광원의 연색성을 평가한 지수이다.

해설 연색 평가수

연색성은 연색 평가수에 의해 나타낸다. 평가방법의 원리는 선정된 시험색을 기준광원과 연색성을 평가하고자 하는 시료광원으로 조명하고, 이들의 겉보기 색을 비교하여 그 색차의 계산에 의해 연색 평가수를 구한다. 이 때 기준광원을 100으로 하므로 연색 평가수가 100에 가까울수록 연색성이 높다는 것을 의미한다.

42 회화에서 사용하는 안료 중 자외선에 의한 내광이 약함으로 색채 적용 시 주의해야 할 안료 계열은?

① 광물성 안료 계열
② 카드뮴 안료 계열
③ 코발트 안료 계열
④ 형광 안료 계열

해설
- 유기안료 : 금속화합물의 형태인 레이크 안료와 물에 녹지 않는 염료를 그대로 사용한 색소 안료이다. 선명한 색조, 높은 착색력, 투명성이 높아 도료나 고무, 플라스틱의 착색, 안료의 날염, 합성 섬유의 원색 착색 등에 사용된다.
- 무기안료 : 인류가 사용한 가장 오래된 색채로 광물성 안료라고도 하며 아연, 철, 구리, 크로뮴 등이 대표적이다. 은폐력이 크고 강한 빛에 잘 견디며 변색되지 않는 것이 장점이다. 도료, 인쇄, 크레용, 고무, 통신기계, 요업제품 등에 사용된다. 유기안료에 비해 불투명하고 농도도 불충분해서 색채가 선명하지 않는 단점도 있다.

43 색의 측정 시 분광광도계의 조건으로 잘못된 것은?

① 측정하는 파장 범위는 380nm~780nm로 한다.

② 분광광도계의 파장폭은 3자극치의 계산을 10nm 간격에서 할 때는 (5±1)nm로 한다.

③ 분광반사율의 측정 불확도는 최대치의 0.5% 이내에서 한다.

④ 분광광도계의 파장은 1nm 이내의 정확도를 유지해야 한다.

44 CCM의 특징과 가장 거리가 먼 것은?

① 최소비용의 색채처방을 산출할 수 있다.

② 염색배합처방 및 가공비를 정확하게 산출할 수 있다.

③ 아이소메릭 매칭(Isomeric Matching)을 할 수 있다.

④ 색영역 매핑을 통해 입출력 장치들이 색채관리를 주목적으로 한다.

해설 CCM의 특징

- 기준색의 측정, 색재의 배색 처방, 색차 측정 등의 전 과정에서 사람의 눈이나 광원에 의한 오차들을 배제할 수 있다.
- 조색자에 의한 여러 단계의 조색과정이나 실험 회수를 감소시켜 쾌속하고도 정확한 색재의 처방을 얻을 수 있다.
- 적절히 이용하면 배색처방, 색상측정, 품질관리 등에 소모되는 시간이나 비용을 절약할 수 있다.
- 체계적인 기술자료를 분류·보관할 수 있어 재활용이 용이하며, 이러한 축적된 자료는 새로운 색상을 개발하는 데 유용하게 이용될 수 있다.
- 아이소메릭 매칭(Isomeric Matching)을 할 수 있다.

45 형광 물체색의 측정 방법에 대한 설명이 틀린 것은?

① 시료면 조명광에 사용되는 측정용 광원은 그 상대 분광 분포가 측색용 광의 상대 분광 분포와 어느 정도 근사한 광원으로 한다.

② 측정용 광원은 380nm~780nm의 파장 전역에는 복사가 없고, 300nm 미만인 파장역에는 복사가 있는 것이 필요하다.

③ 표준 백색판은 시료면 조명광으로 조명했을 때 형광을 발하지 않아야 한다.

④ 형광성 물체에서는 전체 분광복사 휘도율 값이 1을 초과하는 수가 많으므로, 분광 측광기는 측광 눈금의 범위가 충분히 넓은 것이어야 한다.

46 색채를 발색할 때는 기본이 되는 주색(Primary Color)에 의해서 색역(Color Gamut)이 정해진다. 혼색방법에 따른 색역의 변화에 대한 설명 중 틀린 것은?

① 조명광 등의 혼색에서 주색은 좁은 파장영역의 빛만을 발생하는 색채가 가법혼색의 주색이 된다.

② 가법혼색은 각 주색의 파장영역이 좁으면 좁을수록 색역이 오히려 확장되는 특징이 있다.

③ 백색원단이나 바탕소재에 염료나 안료를 배합할수록 전체적인 밝기가 점점 감소하면서 혼색이 된다.

④ 감법혼색에서 사이안은 파란색 영역의 반사율을, 마젠타는 빨간색 영역의 반사율을, 노랑은 녹색 영역의 반사율을 효과적으로 감소시킨다.

47 표면색의 시감비교방법에 대한 설명이 틀린 것은?

① 부스의 내부는 명도 L*가 약 60~70의 무광택의 무채색으로 한다.

② 작업면의 색은 원칙적으로 무광택이며, 명도 L*가 50인 무채색으로 한다.

③ 비교하는 색면의 크기와 관찰거리는 시야각으로 약 2도 또는 10도가 되도록 한다.

④ 색 비교를 위한 작업면의 조도는 1,000lx~4,000lx 사이로 한다.

48 광택도에 대한 설명 중 틀린 것은?

① 변각광도 분포는 기준광원을 45도에 두고 관찰각도를 옮겨서 반사각도를 측정하는 방법이다.

② 광택도는 변각광도 분포, 경면광택도, 선명광택도로 측정한다.

③ 광택도는 100을 기준으로 40~50을 완전무광택으로 분류한다.

④ 광택의 정도는 표면의 매끄러움과 직접적인 관계가 있다.

해설 ▶ 광택도
100을 기준으로 0은 완전무광택, 30~40은 반광택, 50~70은 고광택, 70 이상은 완전광택으로 분류한다.

49 일정한 두께를 가진 발색층에서 감법 혼색을 하는 경우에 성립하는 원리로서 CCM에 사용되는 이론은?

① 데이비스-깁슨 이론(Davis-Gibson Theory)

② 헌터 이론(Hunter Theory)

③ 쿠벨카 문크 이론(Kubelka Munk Theory)

④ 오스트발트 이론(Ostwald Theory)

해설 ▶
쿠벨카 문크 이론은 발색층에서 광선은 확산하여 투과하고, 흡수되면서 진행하게 되는 것으로, 두께를 가진 발색층에서 감법 혼색을 하는 경우에 성립하는 CCM의 기본 원리를 말한다.

50 시각에 관한 용어의 설명이 틀린 것은?

① 푸르킨예 현상 : 시각이 명소시에서 암소시로 바뀌게 되면 장파장 빛에 대한 효율은 떨어지고 단파장 빛에 대한 효율은 올라가는 현상

② 명소시(Photopic Vision) : 정상의 눈으로 암순응된 시각의 상태

③ 색순응 : 색광에 대하여 눈의 감수성이 순응하는 과정이나 그런 상태

④ 박명시 : 명소시와 암소기의 중간 밝기에서 추상체와 간상체 양쪽이 작용하고 있는 시각의 상태

해설 ▶ 명소시
정상의 눈으로 명순응된 시각의 상태

51 해상도(Resolution)에 관한 설명 중 옳은 것은?

① 화면에 디스플레이 된 색채 영상의 선명도는 해상도 및 모니터 크기와는 관계가 없다

② ppi는 1인치 내에 들어갈 수 있는 픽셀의 수를 말한다.

③ 픽셀의 색상은 빨강, 사이안, 노랑의 3가지 색상의 스펙트럼 요소들로 만들어진다.

④ 1,280×1,024의 해상도를 가지고 있는 디스플레이 시스템은 그보다 낮은 해상도를 지원하지 못한다.

52 KS A 0064에 의한 색 관련 용어의 정의가 틀린 것은?

① 백색도(Whiteness) : 표면색의 흰 정도를 1차원적으로 나타낸 수치

② 분포온도(Distribution Temperature) : 완전 복사체의 색도를 그것의 절대 온도로 표시한 것

③ 크로미넌스(Chrominance) : 시료색 자극의 특정 무채색 자극에서의 색도차와 휘도의 곱

④ 밝기(Brightness) : 광원 또는 물체 표면의 명암에 관한 시지(감)각의 속성

> **해설** **분포 온도**
> 완전 복사체의 상대 분광 분포와 동등하거나 또는 근사적으로 동등한 시료 복사의 상대 분광 분포의 1차원적 표시로서, 그 시료 복사에 상대 분광 분호가 가장 근사한 완전 복사체의 절대 온도로 표시한 것이다. 양의 기호 TD로 표시하고 단위는 K를 쓴다.

53 색영역 매핑(Gamut Mapping)에 대하여 옳게 설명한 것은?

① 색역이 일치하지 않는 색채장치 간에 색채의 구현이 효과적으로 이루어지도록 색채표현 방식을 조절하는 기술이다.

② 인간이 느끼는 색채보다도 측색값이 일치하도록 하는 것을 주된 목적으로 실행된다.

③ 색 영역 바깥의 모든 색을 색 영역 가장자리로 옮기는 것이 색 영역 압축방법이다.

④ CMYK 색공간이 RGB 색공간보다 넓기 때문에 CMYK에서 재현된 색을 RGB 공간에서 수용할 수가 없다.

> **해설** 색 매핑(Color Mapping) : 색 영역을 달리하는 장치들의 색 재현 공간을 조정하여 재현 가능한 색으로 변환시켜주는 작업이다.

54 다음 중 특수 안료가 아닌 것은?

① 형광안료
② 인광안료
③ 천연유기안료
④ 진주광택안료

> **해설** **특수안료**
> 일반적인 무기안료와 유기안료 이외에 특수한 색채 효과를 만들어내는 각종 안료가 사용되고 있다. 형광안료, 인광안료, 펄(진주광택)안료를 들 수 있다.

55 분광 광도계(Spectrophotometer)로 반사 물체 측정 시 기하학적 조건에 대한 설명으로 틀린 것은?

① 8도 : 확산배열, 정반사성분제외(8°:de) - 이 배치는 di:8°와 일치하며 다만 광의 진행이 반대이다.

② 확산 : 0도 배열(d:0) - 정반사 성분이 완벽히 제거되는 배치이다.

③ 수직/45도 배열(0°:45°×) - 빛은 수직으로 비춰지고 법선을 기준으로 45도 방향에서 측정한다.

④ 확산/확산 배열(d:d) - 이 배치의 조명은 di:8°와 일치하며 반사광들은 반사체의 반구면을 따라 모두 모은다.

52 ② 53 ① 54 ③ 55 ① **정답**

56 다음 중 광원과 색온도에 대하여 옳게 설명한 것은?

① 낮은 색온도는 시원한 색에 대응되고, 높은 색온도는 따뜻한 색에 대응된다.

② 백열등은 상관 색온도로 구분하고, 열광원이 아닌 경우는 흑체의 색온도로 구분한다.

③ 흑체는 온도에 의해 분광분포가 결정되므로 광원색을 온도로 수치화할 수 있다.

④ 형광등은 자체가 뜨거워져서 빛을 내는 열광원이다.

해설 색온도는 물체를 가열할 때 발생하는 빛의 색에 관계된다. 흑체라는 이상적인 방사체에 열을 가해 온도가 상승되면 빛이 방사된다. 그 빛의 색은 흑체의 온도상승에 따라 빨강에서 주황, 노랑, 흰색으로 변해간다.

57 ICC 기반 색채관리시스템에 대한 설명으로 틀린 것은?

① CIEXYZ 또는 CIELAB을 PCS로 사용한다.

② 색채변환을 위해서 항상 입력과 출력 프로파일이 필요하지는 않다.

③ 운영체제에서 특정 CMM을 선택하는 것은 가능하다.

④ CIELAB의 지각적 불균형 문제를 CMM에서 보완할 수 있다.

58 제시 조건이나 재질 등의 차이에 따라 변화를 보이는 주관적인 색의 현상은?

① 컬러 프로파일

② 컬러 케스트

③ 컬러 세퍼레이션

④ 컬러 어피어런스

해설 컬러 어피어런스(Color Appearance)
분석적 지각이 아닌 감성적, 시각적 지각 측면에서 외형상 보이는 대로 지각하게 되는 주관적인 색의 현시 방법이다. 색은 조명 조건, 재질, 관측 위치에 따라 변화하는 특성을 가지고 있다. 심리 물리학적 측면에서 보면 조명과 관찰 조건이 결합된 분광적 측면의 시각적 지각을 의미한다

59 컴퓨터 자동배색에 대한 설명이 옳은 것은?

① 색료 선택, 초기 레시피 예측, 실 제작을 통한 레시피 수정의 최소한 세 개의 주요 기능을 포함해야 한다.

② 컴퓨터 알고리즘을 이용하므로 색료 및 소재에 대한 데이터베이스는 필요하지 않다.

③ 레시피 수정 알고리즘을 포함하지 않으므로, 사용자가 직접 측정된 색과 목표색의 차이를 계산하여 레시피 예측 알고리즘의 보정계수를 산출해야 한다.

④ 필터식 색채계와 컴퓨터 소프트웨어를 활용한다.

60 색 측정에 대한 설명 중 틀린 것은?

① 색을 측정하는 방법에는 육안검색방법과 기기를 이용하는 방법이 있다.

② 기기를 이용하는 경우는 유동체인 빛을 측정하는 것이므로 한 번에 정확하게 측정하여야 한다.

③ 육안으로 검색하는 경우는 컨디션이나 사용 목적에 따라 판단이 달라질 수 있으므로 객관적인 조건이 필요하다.

④ 측색의 목적은 정확하게 색을 파악하고, 색을 전달하고, 재현하는 데 있다.

제4과목 색채지각론

61 색의 동화 현상에 대한 설명으로 옳은 것은?

① 두 색이 맞붙어 있을 때 그 경계 주변에서 색상, 명도, 채도 대비의 현상이 보다 강하게 일어나는 현상이다.

② 청록색은 흥분을 가라앉히는 색이며, 빨간색은 혈액순환을 자극해 따뜻하게 느껴지는 색이다.

③ 같은 회색 줄무늬라도 파랑 위에 놓인 것은 파랑에 가까워 보이고, 노랑 위에 놓인 것은 노랑에 가까워 보인다.

④ 빨강을 본 후 노랑을 보게 되면, 노랑이 연두색에 가까워 보이는 현상이다.

해설 동화현상은 인접한 색의 영향을 받아 인접색에 가까운 색으로 보이는 현상이다.

62 보색에 대한 설명 중 틀린 것은?

① 보색에 해당하는 두 색광을 혼합하면 백색광이 된다.

② 보색에 해당하는 두 물감을 혼합하면 검정에 가까운 무채색이 된다.

③ 색상환 속에서 서로 마주 보는 위치에 놓인 색은 모두 보색관계이다.

④ 감법혼합에서 마젠타(Magenta)와 노랑(Yellow)은 보색관계이다.

해설 보 색
- 색상환(色相環) 속에서 서로 마주보는 위치에 놓인 색
- 빨강과 녹색, 노랑과 파랑, 녹색과 보라 등의 색광은 서로 보색이며, 이들의 어울림을 보색대비(補色對比)라 한다.

63 인간의 눈 구조에서 시신경 섬유가 나가는 부분으로 광수용기가 없어 대상을 볼 수 없는 곳은?

① 맹 점 ② 중심와
③ 공 막 ④ 맥락막

해설 시신경이 맥락막과 공막을 뚫고 안구의 바깥으로 나가는 부위를 유두라고 하는데, 이곳의 망막에는 시세포가 없어 물체의 상이 맺히지 않는 곳을 맹점이라고 한다. 시세포가 없어 물체의 상이 맺히지 않는 부분이다.

64 다음 중 회전혼색과 관련이 없는 것은?

① 혼색에 의해 명도나 채도가 낮아지게 된다.

② 맥스웰은 회전원판을 사용하여 혼색의 원리를 실험하였다.

③ 원판의 물체색이 반사하는 반사광이 혼합되어 혼색되어 보인다.

④ 두 종류 이상의 색자극이 급속히 교대로 입사하여 생기는 계시혼색이다.

 • 회전혼색 : 두 개 이상의 색을 빠르게 회전시키면 색이 혼합되어 보이는 현상이다. 색팽이나 바람개비의 회전에 의한 혼합, 회전 혼색기의 혼합 등이 있다.

65 보기의 ()에 들어갈 내용으로 순서대로 바르게 짝지어진 것은?

> 〈보 기〉
> 색채의 상호관계에 영향을 미치는 색채대비는 그 생리적 자극의 방법에 따라 크게 두 가지로 분류된다.
> 두 가지 이상의 색을 한꺼번에 볼 경우 일어나는 대비는 ()라 하고, 먼저 본 색의 영향으로 나중에 보는 색이 다르게 보이는 경우를 ()라고 한다.

① 색상대비, 계시대비

② 동시대비, 계시대비

③ 계시대비, 동시대비

④ 색상대비, 동시대비

 2가지 색을 동시에 보았을 때 그 색의 보임이 상호 영향을 주는 것을 동시대비라 하고, 앞서 관찰하던 색의 잔상색이 그 다음에 본 색자극에 겹쳐서 다르게 보이는 것을 계시대비라고 한다.

66 조명조건이나 관찰조건이 변해도 물체의 색을 동일하게 지각하는 현상은?

① 연색성 ② 항상성

③ 색순응 ④ 색지각

해설 • 연색성 : 어떤 물체의 색이 조명에 따라 달라져 보이는 것을 광원의 연색성이라고 하며, 색이 본연의 색과 유사하게 보일수록 연색성이 좋다고 말한다.

• 항상성 : 조명이나 관측 조건이 변화함에도 불구하고, 주어진 물체의 색을 동일한 것으로 지각(간주)하는 것, 일종의 색순응 현상으로서 주변의 광원이나 조명이 되는 빛의 강도와 조건이 달라져도 색을 본래의 모습 그대로 느끼는 현상

67 다음 중 색의 혼합방법이 나머지와 다른 하나는?

① 무대조명

② 네거티브 필름의 제조

③ 모니터

④ 컬러 슬라이드

해설 컬러 슬라이드의 혼합은 감법혼색의 예이다.

68 다음 중 대비현상의 종류가 다른 하나는?

① 밝은 바탕 위의 어두운 색은 더욱 어둡게 보인다.

② 회색 바탕 위의 유채색은 더 선명하게 보인다.

③ 허먼(Hermann)의 격자 착시효과에서 나타나는 현상이다.

④ 어두운 색과 대비되는 밝은 색은 더 밝게 느껴진다.

해설 명도대비
흰색 바탕과 검정 바탕 위에 놓인 같은 명도의 회색은 흰색 바탕에서는 어둡게 보이고 검정 바탕

에서는 밝게 보인다. 흰색 바탕에 검은색 정방형을 일정 간격으로 나열하면 격자의 교차부분에 검은색 점이 지각되는 것을 허먼 격자 착시라고 한다. 어두운 색과 대비되는 색은 더 밝게, 밝은 색과 대비되는 색은 더 어둡게 느껴지며, 양쪽 모두 밝기의 차이가 강조된다.

69 순색 노랑의 포스터컬러에 회색을 섞었다. 회색의 밝기를 정확히 알지 못한다고 해도 혼합 후에 가장 명확하게 달라진 속성의 변화는?

① 명도가 높아졌다.
② 채도가 낮아졌다.
③ 채도가 높아졌다.
④ 명도가 낮아졌다.

70 작업자들의 피로감을 덜어주는 데 가장 효과적인 실내 색채는?

① 중명도의 고채도 색
② 저명도의 고채도 색
③ 고명도의 저채도 색
④ 저명도의 저채도 색

71 다음 중 채도를 가장 강하게 느낄 수 있는 대비는?

① 보색대비 ② 면적대비
③ 명도대비 ④ 계시대비

해설 보색은 색상환에서 반대의 위치에 있는 색이며 채도를 가장 강하게 느낄 수 있다.

72 스펙트럼의 파장과 색의 관계를 연결한 것 중에서 틀린 것은?

① 보라 : 380~450nm
② 파랑 : 500~570nm
③ 노랑 : 570~590nm
④ 빨강 : 620~700nm

73 추상체에 대한 설명 중 잘못된 것은?

① 간상체에 비하여 해상도가 떨어진다.
② 색채지각과 관련된 광수용기이다.
③ 눈의 망막 중 중심와에 존재하는 광수용기이다.
④ 간상체보다 광량이 풍부한 환경에서 활동하며 색채감각을 일으키는 역할을 한다.

해설 추상체는 망막의 중심와에 밀집되어 있으며 밝은 곳에서는 약 650만개의 추상체가 작용하며, 명암감각을 포함한 색각 및 시력에 관여한다. 간상체에 비해 빛에 대한 감도가 낮다. 추상체는 여러 가지 색을 식별하는 역할을 한다.

74 서양미술의 유명 작가와 그의 회화작품들이다. 이 중 병치혼색의 원리를 적극적으로 이용한 작품은?

① 몬드리안 – 적·청·황 구성
② 말레비치 – 8개의 정방형
③ 쇠라 – 그랑드 자트 섬의 일요일 오후
④ 피카소 – 아비뇽의 처녀들

75 색과 빛에 대한 설명으로 틀린 것은?

① 인간이 볼 수 있는 가시광선의 파장은 약 380~780nm이다.
② 빛은 파장에 따라 서로 다른 색감을 일으킨다.
③ 빛은 파장이 다른 전자파의 집합인 것을 처음 발견한 사람은 요하네스 이텐(Johaness Itten)이다.
④ 여러 가지 파장의 빛이 고르게 섞여 있으면 백색으로 지각된다.

76 색의 심리에서 진출과 후퇴에 대한 설명이 잘못된 것은?

① 난색계가 한색계보다 진출해 보인다.
② 채도가 높은 색이 낮은 색보다 진출해 보인다.
③ 유채색이 무채색보다 진출해 보인다.
④ 저명도 색이 고명도 색보다 진출해 보인다.

77 색채지각 효과 중 주변색의 보색이 중심에 있는 색에 겹쳐져 보이는 것으로 '괴태현상'이라고도 하는 것은?

① 벤함의 탑(Benham's Top)
② 색음현상(Colored Shadow)
③ 맥콜로 효과(McCollough Effect)
④ 애브니 효과(Abney Effect)

해설 **색음현상**
주위색의 보색이 중심에 있는 색에 겹쳐져 보이는 현상으로, 색을 띤 그림자라는 의미로 괴태현상이라고도 한다.

78 빨간색광(光)과 초록색광(光)의 혼색 시 나타나는 현상이 아닌 것은?

① 조도가 높아진다.
② 채도가 높아진다.
③ 노랑(Yellow) 색광이 된다.
④ 사이안(Cyan) 색광이 된다.

79 색채지각설에서 헤링이 제시한 기본색은?

① 빨강, 녹색, 파랑
② 빨강, 노랑, 파랑
③ 빨강, 노랑, 녹색, 파랑
④ 빨강, 노랑, 녹색, 마젠타

80 다음 중 색채의 온도감과 가장 밀접한 속성은?

① 채 도
② 명 도
③ 색 상
④ 톤

해설 색의 속성 중 색상(Hue)은 한색과 난색으로 분류할 수 있다.

제5과목 **색채체계론**

81 한국산업표준 KS A0011에서 명명한 색명이 아닌 것은?

① 생활색명 　② 일반색명
③ 관용색명 　④ 계통색명

82 그림은 비렌의 색 삼각형이다. 중앙의 검정 부분은?

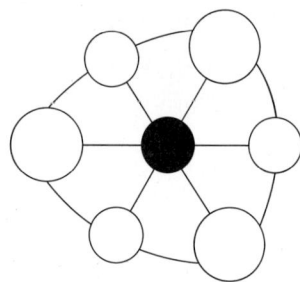

① TONE
② TINT
③ GRAY
④ SHADE

 비렌의 이론은 색삼각형의 연속된 선상에 위치한 색들을 조합하면 그 색들 간에는 관련된 시각적 요소가 포함되어 있기 때문에, 서로 조화한다는 원리이다. 비렌의 색삼각형의 가운데 부분은 톤(Tone)이다.

83 동쪽과 서쪽을 상징하는 오정색의 혼합으로 얻어지는 오간색은?

① 녹 색
② 벽 색
③ 홍 색
④ 자 색

 오정색은 음양오행사상에서 양(陽)에 해당하며 오정색의 배합에 의해 만들어진 중간 사이의 색을 오간색이라 한다. 오간색에는 녹, 벽, 홍, 자, 유황색이 있다.

84 오스트발트의 색체계의 표기법 "23 na"에 대하여 다음 표를 보고 옳게 설명한 것은?

기호	a	n
백색량	89	5.6
흑색량	11	94.4

① 23번 색상, 흑색량 94.4%, 백색량 89%, 순색량 5.6%
② 23번 색상, 백색량 5.6%, 흑색량 11%, 순색량 83.4%
③ 순색량 23%, 백색량 5.6%, 흑색량 11%
④ 순색량 23%, 흑색량 94.4%, 백색량 89%

85 다음은 전통색에 대한 설명이다. (A)는 전통색, (B)는 방위로 옳은 것으로 짝지어진 것은?

> (A) : 전통적 의미는 땅 (B), 황제이고 사물의 근본적인 것, 핵심적인 것을 상징하였다.

① A : 하양, B : 중앙
② A : 노랑, B : 서쪽
③ A : 노랑, B : 중앙
④ A : 검정, B : 북쪽

 전통색의 오정색 중 황(黃)은 土이며 중앙을 상징한다. 황(黃)은 광명과 부활의 정표로 보았으며, 밝고 성스러움의 표현에 사용되었다.

86 오스트발트 색체계에 대한 설명으로 옳은 것은?

① 24색상환을 사용하며 색상번호 1은 빨강, 24는 자주이다.

② 색체계의 표기방법은 색상, 흑색량, 백색량 순서이다.

③ 아래쪽에 검정을 배치하고 맨 위쪽에 하양을 둔 원통형의 색입체이다.

④ 엄격한 질서를 가지는 색체계의 구성원리가 조화로운 색채선택을 가능하게 한다.

87 P.C.C.S 색체계의 특징으로 옳은 것은?

① 근본적으로 조화론을 목적으로 한다.

② Yellowish Green은 10:YG로 표기한다.

③ 지각적으로 등보성이 없다.

④ 모든 색상은 12색상으로 구별되어 있다.

88 CIE 색공간에 대한 설명이 틀린 것은?

① L*a*b* 색공간은 색소 산업분야와 페인트, 종이, 플라스틱, 직물 분야에서 색오차와 작은 색 차이를 표현하기 위해 만들어졌다.

② 색차를 정량화하기 위해 L*a*b* 색공간과 L*u*v* 공간은 색차 방정식을 제공한다.

③ 독립된 색채공간으로 기후, 환경 등에 영향을 받지 않고 항상 같은 색을 유지할 수 있다.

④ L*C*h 색공간은 L*a*b* 와 똑같은 다이어그램을 활용하고, 방향좌표를 사용한다.

 해설 L*C*h 색공간은 L*a*b*와 똑같은 다이어그램을 활용하나 방향좌표를 사용하는 대신 원기둥형 좌표를 사용한다.

89 NCS 색체계에 따라 검정색을 표현한 것은?

① S 0500-N　② S 9900-N

③ S 0090-N　④ S 9000-N

90 먼셀 색체계의 색상에 대한 설명 중 옳은 것은?

① 기본 12색상을 정하고 이것을 다시 10등분 한다.

② 5R보다 큰 수의 색상(7.5R 등)은 보라 띤 빨강이다.

③ 각 색상의 180도 반대에 있는 색상은 보색 관계에 있게 하였다.

④ 한국산업표준 등에서 실용적으로 쓰이는 색상은 50색상의 색상환이다.

 해설 먼셀 휴(Munsell Hue)라 불리는 색상은 R, Y, G, B, P의 5가지 주요 색상에 YR, GY, BG, PB, RP의 5가지 중간색을 더한 10색상이다.
5R에 비해 7.5R은 주황 띤 빨강이며, 한국산업표준 등에서 실용적으로 쓰이는 색상환은 20색상환을 기본으로 한다.

91 다음 중 현색계에 해당하는 것은?

① Munsell 색체계

② XYZ 색체계

③ RGB 색체계

④ Maxwell 색체계

 해설 현색계의 종류에는 Munsell, KS, NCS, DIN 색체계가 대표적이다.

92 CIE Yxy 색체계에서 내부의 프랭클린 궤적선은 무엇의 변화를 나타내는가?

① 색온도　② 스펙트럼
③ 반사율　④ 무채색도

 프랭클린 궤적선이란 완전복사체 각각의 온도에 있어서 색도를 나타내는 점을 연결한 색도 그림위의 선으로 색온도의 변화를 나타낸다.

93 먼셀 기호의 표기법에서 색상은 5G, 명도가 8, 채도가 10인 색의 표기법은?

① 5G:8V:10C
② 5G 8/10
③ 5GH8V10C
④ G5V5C10

 색의 3속성에 의한 먼셀 색 표기법은 색상기호. 명도단계, 채도단계의 순으로 H V/C로 기록한다.

94 셰브럴(Chevreul)의 색채조화론에 대한 설명으로 옳은 것은?

① 색의 조화와 대비의 법칙을 사용한다.
② 조화는 질서와 같다.
③ 동일 색상이 조화가 좋다.
④ 순색, 흰색, 검정을 결합하여 4종류의 색을 만든다.

해설 슈브뢸(M. E. Chevreul)의 조화원리
• 색의 3속성과 대비성의 관계에서 조화를 규명하려고 하였다. 즉, "색채의 조화는 유사성의 조화와 대조에서 이루어진다."라는 학설을 내세웠고, 유사한 조화와 대비의 조화를 구별했으며, 이러한 색의 대비에 기초한 배색 이론은 색채조화론으로 발전하게 되었다.
• 유사의 조화(명도에 대한 조화, 색상에 따른 조화, 주조색에 따른 조화)
• 대비의 조화(명도대비에 따른 조화, 색상대비에 따른 조화, 분리색에 의한 조화, 보색대비에 따른 조화, 인접 보색대비에 따른 조화)

95 병치혼색과 보색 등의 대비를 통해 그 결과가 혼란된 것이 아닌 주도적인 색으로 보일 때 조화된다는 이론은?

① 파버비렌의 색채조화론
② 저드의 색채조화론
③ 슈브뢸의 색채조화론
④ 루드의 색채조화론

 슈브뢸의 색채조화론은 인상주의, 신인상주의에 영향을 받아 동시대비원리, 도미넌트컬러, 세퍼레이션컬러, 보색배색조화로 비구상 화가들에 영향을 주었다.

96 NCS 색체계에 대한 설명이 옳은 것은?

① 인간의 색지각에 기초한 색체계이다.
② 색에 대한 통계적, 기계적 시스템이다.
③ NCS 색체계는 유행에 따라 변한다.
④ 빛의 강도를 토대로 색 표기를 한다.

97 물체색의 색이름에 관한 설명 중 틀린 것은?

① 관용색이름이란 관용적인 호칭방법으로 표현한 색이름이다.
② 색이름 수식형 중 초록빛, 보랏빛에서의 '빛'은 광선을 의미한다.
③ 조합색이름은 기준색이름 앞에 색이름 수식형을 붙여 만든다.
④ 2개의 기본색이름을 조합하여 조합색이름을 구성한다.

92 ① 93 ② 94 ① 95 ③ 96 ① 97 ② 정답

98 오늘날 가장 보편화되어 있는 L*a*b* 색채 시스템의 기본이 되는 색채 이론가가 아닌 사람은?

① 헤르만 에빙하우스(Hermann Ebbinghaus)
② 오그덴 루드(Ogden Rood)
③ 에발트 헤링(Ewald Hering)
④ 아이작 시퍼뮐러(Ignaz Schiffer-muler)

99 색채표준화의 대상이 아닌 것은?

① 광원의 표준화
② 물체 반사율 측정의 표준화
③ 다양한 색체계의 표준화
④ 표준관측자의 3자극 효율함수 표준화

 색채표준화는 색의 커뮤니케이션과 정확한 관리를 가능하게 하기 위함으로 전 세계적으로 가장 광범위하게 사용되는 표준색체계를 표준화한다.

100 L*C*h 체계에 대한 설명이 틀린 것은?

① L*a*b* 와 똑같이 L*은 명도를 나타낸다.
② C*값은 중앙에서 멀어질수록 작아진다.
③ h는 +a*축에서 출발하는 것으로 정의하여 그곳을 0°로 한다.
④ 0°는 빨강, 90°는 노랑, 180°는 초록, 270°는 파랑이다.

2018년

컬러리스트기사

제 **2** 회

기출문제

제 **1** 과목 **색채심리 · 마케팅**

01 색채정보 분석방법 중 의미의 요인분석에 해당하는 주요 요인이 아닌 것은?

① 평가차원(Evaluation)
② 역능차원(Potency)
③ 활동차원(Activity)
④ 지각차원(Perception)

해설 **지각차원(Perception)**
지각이란 환경을 보고 느끼는 것만이 아니라 받아들인 자극을 처리하고 이해하는 복잡한 과정을 말한다. 지각차원은 감각기관을 통하여 환경 내의 색채정보를 분석하는 방법이다.
의미의 요인분석
요인분석(Factor Analysis)이란 의미공간을 최소한의 차원으로 밝혀 주는 가장 대표적 방법으로서, 여러 변수들 사이의 상관관계를 기초로 하여 정보의 손실을 최소화하면서 자료를 변수의 개수보다 적은 수의 요인으로 설명하는 분석방법이다. 요인분석은 변수들을 몇 개의 요인으로 분류하여 변수 내에 존재하는 특성 또는 차원을 발견할 수 있다는 이점이 있고 이미지를 확실하고 구체적인 통합적 이미지(Syntactic Image)로 확인할 수 있다는 것이다. 오스굿은 요인분석을 통해 3가지 의미공간의 대표적인 구성요인(평가차원, 역능차원, 활동차원)을 밝혀냈다.
• 평가차원(Evaluation) : 좋다 – 나쁘다
• 역능차원(Potency) : 크다 – 작다
• 활동차원(Activity) : 빠르다 – 느리다

02 눈의 긴장과 피로를 줄여주고 사고나 재해를 감소시켜 주는 데 적합한 색은?

① 산호색
② 감청색
③ 밝은 톤의 노랑
④ 부드러운 톤의 녹색

해설 색채조절의 효과에서 안전색채 중 초록색은 안전, 피난, 위생 · 구호의 의미를 가지고 있다.

03 색채 이미지의 수량적 척도화를 위하여 가장 일반적으로 사용되고 있는 조사 방법은?

① 의미분화법(SD법)
② 브레인스토밍법
③ 가치진단법
④ 매트릭스법

해설 **SD법(Semantic Differential Method) 조사**
색채 이미지의 형용사 반대어를 쌍으로 척도를 만들어 평가하게 하는 것으로 파악하기 어려운 여러 가지 현상을 포착할 수 있고, 시각적으로 표시할 수 있어 여러 이미지 조사 방법으로 널리 쓰이고 있다.

1 ④ 2 ④ 3 ① 정답

04 제품 포지셔닝에 대한 설명으로 틀린 것은?

① 제품마다 소비자들에게 인지되는 속성의 위치가 존재한다.
② 특정 제품의 확고한 위치는 소비자의 구매 결정을 돕는다.
③ 경쟁 환경의 변화에도 항상 고정된 위치를 유지해야 한다.
④ 세분화된 시장의 요구에 따른 차별적인 위치설정이 효과적이다.

해설 포지셔닝이란 소비자들의 마음 속에 차지하게 되는 제품의 위치나 시장 상황에서 차지하고 있는 전략적 제품의 위치를 말한다. 따라서 세분화된 특성에 따라 어떤 제품을, 가격을, 어떤 제품의 성능이나 안정성을 강조해야 하는지 전략적인 마케팅 믹스가 필요하다.
제품 포지셔닝의 과정
제품 포지셔닝은 소비자 분석, 경쟁사 제품의 확인, 자사 제품 포지션개발, 포지셔닝의 확인과정을 거친다.

05 시장 세분화 기준의 분류가 잘못된 것은?

① 지리적 변수 – 지역, 인구밀도
② 심리적 변수 – 생활환경, 종교
③ 인구학적 변수 – 소득, 직업
④ 행동분석적 변수 – 사용경험, 브랜드 충성도

06 다음에서 설명하는 표본추출방법은?

n개의 샘플링 단위의 가능한 조합의 각각이 뽑힐 확률이 특정값을 갖도록 하는 방법으로 n개의 샘플링 단위의 샘플이 모집단으로부터 취해지도록 하는 방법이다.

① 랜덤 샘플링(Random Sampling)
② 층화 샘플링(Stratified Sampling)
③ 군집 샘플링(Cluster Sampling)
④ 2단계 샘플링(Two-stage Sampling)

해설 랜덤 샘플링(Random Sampling)
자료의 편차를 없애기 위해 시료가 치우치게 취해지지 않도록 무작위(랜덤)로 시료를 채취해 내는 일이다.

07 소비자가 구매 후 자신의 선택에 대하여 불안감을 느끼는 것은?

① 상표 충성도
② 인지 부조화
③ 내적 탐색
④ 외적 탐색

해설 인지 부조화
우리의 신념과 실제로 보는 것 사이에 불일치가 있을 때 생기는 것으로, 개인이 믿는 것과 실제로 보는 것의 차이가 불편하므로 개인이 불일치를 제거하려 한다.

08 마케팅에 관한 설명 중 옳은 것은?

① 마케팅이란 자기 회사 제품의 실태를 파악하는 것을 말한다.
② 산업 제품이 생산자로부터 소비자까지 전달되는 모든 과정과 관련된다.
③ 시대에 따른 유행이나 스타일과는 관계가 없다.
④ 산업 제품을 대량생산하는 것을 마케팅이라고 한다.

해설 마케팅 학자 '필립 코틀러'의 마케팅 정의
고객이 필요한 욕구를 파악하여 이익발생을 목적으로 고객에게 투입한 기업의 자원, 정책, 재활동 등 모든 자료를 분석·계획하여 조직·통제하는 것으로, 생산자가 상품 또는 서비스를 소비자에게 유통시키는 데 관련된 모든 체계적 경영활동이라 하였다.

09 색채선호와 관련된 일반적인 설명 중 틀린 것은?

① 남성들은 파랑과 같은 특정한 색에 편중된 색채선호를 보이고, 여성들은 비교적 다양한 색채선호를 갖는다.
② 어린 아이들은 빨강과 노랑 등 난색계열을 선호한다.
③ 여러 국가에서 공통적으로 선호하는 색은 파랑이다.
④ 대부분 아프리카 문화권의 선호색 원리는 서양식의 색채 선호 원리와 비슷하다.

10 다음 중 색채와 음악을 연결한 공감각의 특성을 잘 이용하여 브로드웨이 부기우기(Broadway Boogie Woogie)라는 작품을 제작한 작가는?

① 요하네스 이텐(Johaness Itten)
② 몬드리안(Mondrian)
③ 카스텔(Castel)
④ 모리스 데리베레(Maurice Deribere)

11 다음 중 시장세분화의 조건으로 옳은 것은?

① 유통가능성, 접근가능성, 실질성, 실행가능성
② 유통가능성, 안정성, 실질성, 실행가능성
③ 색채선호성, 계절기후성, 실질성, 실행가능성
④ 측정가능성, 접근가능성, 실질성, 실행가능성

12 외부지향적 소비자에게 있어서 가장 중요한 사항은?

① 기능성 ② 경제성
③ 소속감 ④ 심미감

해설 VALS(Value And Life Style) 측정법
가치 측정에 의한 4가지 집단
• 욕구 추구 소비자 집단(Need Driven Consumers)
 : 선호보다는 기본적 욕구에 의해서 소비자 행동이 나타나는 집단의 소비자이다(생존자형, 생계유지형).
• 외부지향적 소비자 집단(Out Directed Consumer)
 : 시장에서 가장 높은 비중을 차지하고 있는 사람들로 이들은 다른 사람들을 의식해서 구매하는 소비자이다(소속지향형, 경쟁지향형, 성취자형).

• 내부지향적 소비자 집단(Inner Directed Consumer) : 독자적으로 행동하는 소비자이다(개인주의(I-AM-ME)형, 경험지향형, 사회사업가형).

• 통합적 소비자 집단(Integrated Consumer) : 극히 적은 비중을 차지하는 사람들로 내부지향적인 면과 외부지향적인 면을 혼합해서 행동하는 성숙하고 균형있는 인격을 가진 소비자이다(종합형).

13 색채의 공감각에 대한 설명 중 틀린 것은?

① 색의 농담과 색조에서 색의 촉감을 느낄 수 있다.
② 소리의 높고 낮음은 색의 명도, 채도에 의해 잘 표현된다.
③ 좋은 냄새의 색들은 Light Tone의 고명도 색상에서 느껴진다.
④ 쓴맛은 순색과 관계가 있고, 채도가 낮은 색에서 느껴진다.

14 파랑의 문화적 의미에 대한 설명 중 틀린 것은?

① 민주주의를 상징한다.
② 현대 남성복을 대표하는 색이다.
③ 중세 시대 권력의 색채이다.
④ 비(非)노동을 상징하는 색채이다.

15 지역색에 영향을 주는 요소가 아닌 것은?

① 자연환경　　② 토 양
③ 건물색　　　④ 유행색

 유행색
현재나 과거에 유행한 색으로서 수량적으로 데이터화되어 증명된 것을 말한다.

16 사용된 색에 따라 우울해 보이거나 따뜻해 보이거나 고가로 보이는 등의 심리적 효과는?

① 색의 간섭
② 색의 조화
③ 색의 연상
④ 색의 유사성

17 색상과 추상적 연상의 연결이 잘못된 것은?

① 빨강 - 강렬, 위험
② 주황 - 따뜻함, 쾌활
③ 초록 - 희망, 안전
④ 보라 - 진정, 침정

 색명 중 보라의 연상 및 상징으로는 우아, 고독, 신비, 공포, 예술, 위엄 등이 있다.

18 색채기호 조사분석에 해당하지 않는 것은?

① 소비자의 색채 감성을 파악하는 것
② 상품의 이미지에 의한 구매 경향을 조사하는 것
③ 가격에 의한 제품의 구매 특성을 조사하는 것
④ 성별, 연령별, 지역별 색채 기호 유형을 조사하는 것

19 소비자의 컬러 소비 형태를 조사하고
자 한다. 시장세분화를 위한 생활유형
연구를 중심으로 연구하고자 할 때 적
합한 연구방법은?

① AIO법
② SWOP법
③ VALS법
④ AIDMA법

 VALS법 : 관련시장의 세분화를 통해 생활유형을
나눌 때 필요한 방법으로 욕구지향적, 외부지향
적, 내부지향적 소비자로 나뉜다.

20 색채마케팅의 기능과 가장 거리가 먼
것은?

① 고객만족과 경쟁력 강화
② 기업과 제품을 인식하여 호감도 증가
③ 소비자의 시각을 자극하여 수요를
창출
④ 소비자의 1차적인 욕구충족을 통한
기업만족

제**2**과목 **색채디자인**

21 사물을 지각할 때 불완전한 형태나 벌
어진 도형들의 집단을 완전한 형태들
의 집단으로 지각하려는 경향이 있는
시지각의 원리는?

① 폐쇄성
② 근접성
③ 지속성
④ 연상성

22 광고가 집행되는 과정을 순서대로 바
르게 나열한 것은?

① 상황분석 → 광고기본전략 → 크리
에이티브 전략 → 매체전략 → 평가
② 상황분석 → 광고기본전략 → 매체
전략 → 크리에이티브 전략 → 평가
③ 상황분석 → 매체전략 → 광고기본
전략 → 크리에이티브 전략 → 평가
④ 크리에이티브 전략 → 매체전략 →
상황분석 → 광고기본전략 → 평가

23 건축 디자인의 일반적인 프로세스는?

① 기획 → 기본계획 → 기본설계 →
실시설계 → 감리
② 기획 → 기본설계 → 조사 → 실시설
계 → 감리
③ 기본계획 → 기획 → 기본설계 →
실시설계 → 감리
④ 조사 → 기획 → 실시설계 → 기본설
계 → 감리

• 기획 : 기본 사항의 결정 단계로 건축주와 계약을
결정하고 도시와 단지를 포함한 건축대지에 관한
각종 자료를 기초로 하여 디자인을 위한 기본적
인 정보들을 가늠할 수 있도록 도면을 작성한다.
• 기본계획 : 기획에서 결정된 개념들은 기본계획
단계에서 모두 도면화 된다. 동시에 계획 설계의
단계에서 건축주의 요구사항과 장래의 변화에
대처방안과 시공도면의 작성에 필요한 중요사
항을 결정한다.
• 기본설계 : 기본설계는 기본계획을 더욱 발전시
켜 심화하는 과정이다. 기본계획에 의하여 결정
된 디자인은 건축주와 건축가 모두의 협의에 의
하여 도출된 결과이므로 기본계획의 전반적인
정보는 기본설계의 바탕이 된다.
• 실시설계 : 실시설계는 건축물을 정확히 건설하
기 위하여 모든 건축요소를 결정하여 도면으로
작성하는 과정이다.

• 감리 : 감리는 실시설계도를 바탕으로 시공도의 체크, 공정관리, 제품검사, 마감이나 색채의 결정, 적산서의 체크, 공사 각 단계에서 발생한 문제와 과정을 판단하는 단계이다.

24 수공의 장점을 살리되, 예술작품처럼 한 점만을 제작하는 것이 아니라 어느 정도의 양산(量産)이 가능하도록 설계, 제작하는 생활조형 디자인의 총칭을 의미하는 것은?

① 크라프트 디자인(Craft Design)
② 오가닉 디자인(Organic Design)
③ 어드밴스 디자인(Advanced Design)
④ 미니멀 디자인(Minimal Design)

해설 크라프트 디자인(Craft Design)
크라프트는 기능 · 기술 · 수공업 · 공예 등의 뜻으로, 공예가를 의미한다. 일반적으로는 인력과 간단한 공구나 기계만으로 생산하는 생활조형 디자인의 총칭을 의미한다.

25 디자인의 조형예술 측면의 역사적 발전에 관한 설명으로 옳은 것은?

① 구석기 시대에는 주로 디자인의 아름다움과 실용성을 강조하였다.
② 인도에서는 실용성 있는 거대한 토목사업으로 건축예술을 승화시켰다.
③ 르네상스 운동은 갑골문자, 불교의 융성과 함께 문화를 발전시켰다.
④ 유럽 중세문화에서는 종교적 감성을 표현한 건축양식이 발전하였다.

26 다음 중 디자인의 기본조건이 아닌 것은?

① 합목적성
② 심미성
③ 복합성
④ 경제성

 디자인의 기본적인 조건으로 합목적성, 심미성, 경제성, 독창성이 있다.

27 일상생활 도구로서 실용 목적을 가진 디자인 행위와 관련이 있는 분야는?

① 시각 디자인
② 제품 디자인
③ 환경 디자인
④ 실내 디자인

28 다음 ()에 공통적으로 들어갈 단어는?

> 디자인(Design)이라는 말은 '지시하다', '표시하다'라는 의미의 라틴어 ()에서 나왔다. 여기서 ()는(은) 일정한 사물을 정리하여 질서를 유지하기 위한 활동이라는 뜻이다.

① 데생(Dessin)
② 디세뇨(Disegno)
③ 플래닝(Planning)
④ 데시그나레(Designare)

 디자인(Design)이란 어느 명확한 목적을 실현하기 위하여 계획하고 설계하여 제작하는 과정의 총칭이며, 영어의 디자인(Design)을 그대로 사용한 것으로, 프랑스어의 데생(Dessin), 이탈리어의 디세뇨(Disegno), 라틴어의 데시그나레(Designare)라는 말에서 유래되었다.

29 다음 중 색채조절의 사항과 관련이 없는 것은?

① 비렌, 체스킨
② 미적효과, 감각적 배색
③ 색채관리, 색채조화
④ 안전 확보, 생산효율 증대

30 다음 중 시각 디자인에 관한 내용으로 틀린 것은?

① 시각 디자인의 역할은 의미전달보다는 감성적 만족을 주는 것이 가장 중요하다.
② 시각 커뮤니케이션에 있어 색채는 매우 중요한 역할을 하는 디자인 요소이다.
③ 시각 디자인은 일차적으로 시각적 흥미를 불러 일으킬 필요가 있다.
④ 시각 디자인의 매체는 인쇄매체에서 점차 영상매체로 확대되고 있다.

31 모형의 종류 중 디자인 과정 초기 개념화 단계에서 형태감과 비례파악을 위해 만드는 모형은?

① 스터디 모형(Study Model)
② 작동 모형(Working Model)
③ 미니어처 모형(Miniature Model)
④ 실척 모형(Full Scale Model)

32 색은 상품 판매 전략을 위한 커뮤니케이션에 있어서 매우 중요한 역할을 하고 있다. 이와 같은 목적으로 활용되는 색채효과와 가장 거리가 먼 것은?

① 기억성 증가
② 시인성 향상
③ 연색성 증가
④ 가독성 향상

> **해설** 연색성(Color Rendering)
> 조명이 물체의 색감에 영향을 미치는 현상으로 같은 물체라도 어떤 광원으로 보느냐에 따라서 색감이 달라지는 것을 말한다.

33 환경 디자인의 분류와 그 설명이 틀린 것은?

① 도시계획 – 국토계획뿐만 아니라 농어촌계획, 지역계획까지도 포함한다.
② 조경 디자인 – 건축물의 표면에 그래픽적 의미를 부여하여 도시환경을 개선한다.
③ 건축 디자인 – 주생활 환경을 인간이 조형적으로 종합 구성한 유기체적 조직체이다.
④ 실내 디자인 – 건축물의 내부를 그 쓰임에 따라 아름답게 꾸미는 일이다.

34 디자인의 조형적 기본요소가 아닌 것은?

① 형 태 ② 색
③ 질 감 ④ 재 료

> **해설** 디자인의 요소는 형태(형태의 기본요소는 점, 선, 면, 입체), 색채, 텍스처(사물의 표면적 특성)이다.

35 색채 디자인에 있어서 주조색에 대한 설명으로 옳은 것은?

① 전체의 30% 미만을 차지하는 색이다.

② 인테리어, 패션, 산업디자인 등의 주조색은 고채도여야 한다.

③ 주조색을 선정할 때는 재료, 대상, 목적 등을 고려하여야 한다.

④ 주조색은 보조색보다 나중에 결정한다.

해설 주조색
배색의 기본이 되는 색으로, 약 60~70% 면적을 차지하는 가장 넓은 부분의 색

36 디자인 매체에 따른 색채 전략으로 거리가 먼 것은?

① 픽토그램 – 단순하고 명료하게 정보를 전달할 수 있어야 한다.

② 실내디자인 – 각 요소의 형태, 재질과 균형을 맞추어 질서 있게 연출하여야 한다.

③ 슈퍼 그래픽 – 제품의 이미지 및 전체 분위기를 잘 나타낼 수 있어야 한다.

④ B.I – 브랜드의 특성을 알려주고 차별적 효과를 전달할 수 있어야 한다.

37 디자인 사조들이 대표적으로 사용하였던 색채의 경향이 틀린 것은?

① 옵아트는 색의 원근감, 진출감을 흑과 백 또는 단일 색조를 강조하여 사용한다.

② 미래주의는 기하학적 패턴과 잘 조화되어 단순하면서도 세련된 느낌을 준다.

③ 다다이즘은 화려한 면과 어두운 면을 동시에 갖고 있으면서, 극단적인 원색대비를 사용하기도 한다.

④ 데스틸은 기본 도형적 요소와 삼원색을 활용하여 평면적 표현을 강조한다.

해설 미래주의(Futurism)는 차가운 금속성의 광택 소재와 색, 하이테크한 소재의 색채가 주를 이루었다.

38 절대주의(Suprematism)의 대표적인 러시아 예술가는?

① 칸딘스키(W. Kandinsky)

② 마티스(Henri Matisse)

③ 몬드리안(P. Mondrian)

④ 말레비치(K. Malevich)

해설 ① 칸딘스키(Wassily Kandinsky) : 추상표현주의

39 디자인의 목적과 관련이 없는 것은?

① 디자인은 실용적이고 미적인 조형의 형태를 개발하는 것이다.

② 디자인은 아름다움을 추구하기 위하여 즉흥적이고 무의식적인 조형의 방법을 개발하고 연구하는 것이다.

③ 디자인은 사용하기 쉽고, 편리하며, 아름다운 생활환경을 창조하는 조형행위이다.

④ 디자인은 일련의 목적을 마음에 두고, 이의 실천을 위하여 세우는 일련의 행위 개념이다.

40 질을 추구하면서도 동시에 대량생산에 대한 양을 긍정하여 근대디자인이 탄생하는 계기가 된 것은?

① 미술공예운동
② 독일공작연맹
③ 런던 만국박람회
④ 시세션

41 육안조색과 CCM 장비를 이용한 조색의 관계에 대해 가장 바르게 설명한 것은?

① 육안조색은 CCM을 이용한 조색보다 더 정확하다.

② CCM 장비를 이용한 조색 시스템에서 가장 중요한 요소는 정확한 색료 데이터베이스 구축이다.

③ 육안조색으로도 무조건등색을 실현할 수 있다.

④ CCM 장비는 가법 혼합 방식에 기반한 조색에 사용한다.

42 입력 색역에서 표현된 색이 출력 색역에서 재현불가할 때 ICC에서 규정한 렌더링 의도에 대한 설명으로 잘못된 것은?

① 지각적(Perceptual) 렌더링은 전체 색간의 관계는 유지하면서 출력 색역으로 색을 압축한다.

② 채도(Saturation) 렌더링은 입력 측의 채도가 높은 색을 출력에서도 채도가 높은 색으로 변환한다.

③ 상대색도(Relative Colorimetric) 렌더링은 입력의 흰색을 출력의 흰색으로 매핑하며, 전체 색간의 관계를 유지하면서 출력 색역으로 색을 압축한다.

④ 절대색도(Absolute Colorimetric) 렌더링은 입력의 흰색을 출력의 흰색으로 매핑하지 않는다.

43 CIE 표준광 및 광원에 대한 설명으로 틀린 것은?

① CIE 표준광은 CIE에서 규정한 측색용 표준광으로 A, D_{65}가 있다.

② CIE C광은 2004년 이후 표준광으로 사용하지 않는다.

③ CIE A광은 색온도 2,700K의 텅스텐램프이다.

④ 표준광 D_{65}는 상관 색온도가 약 6,500K인 CIE 주광이다.

> **해설** **CIE 표준광**
> CIE에서 규정한 측색용의 빛을 말하며, CIE 표준광에는 표준광 A, B, C, D_{65} 및 기타의 표준광 D가 있다.
> • 표준광 A : 상관색온도가 약 2,856K인 텅스텐 전구의 빛

- 표준광 B : 가시파장역의 직사 태양광
- 표준광 C : 가시파장역의 평균적인 주광
- 표준광 D_{65} : 자외역을 포함한 평균적인 주광
- 기타 표준광 D : 자외역을 포함한 여러 가지 상태에서의 주광

CIE 표준광원
CIE 표준광 A, B, C를 각각 실현하기 위해서 CIE가 규정한 인공광원. 온도변환용 용액 필터의 보기를 들면 표준광원 A와 조합하여 표준광원 B, C 등을 얻기 위하여 이용하는 것

44 다음의 색온도와 관련된 용어 중 설명이 틀린 것은?

① 색온도 – 완전 복사체의 색도를 그것의 절대 온도로 표시한 것

② 분포 온도 – 완전 복사체의 상대 분광 분포와 동등하거나 또는 근사적으로 동등한 시료 복사의 상대 분광 분포의 1차원적 표시로서, 그 시료 복사에 상대 분광 분호가 가장 근사한 완전 복사체의 절대 온도로 표시한 것

③ 상관 색온도 – 완전 복사체의 색도와 근사하는 시료 복사의 색도 표시로, 그 시료 복사에 색도가 가장 가까운 완전 복사체의 절대 온도로 표시한 것. 이때 사용되는 색 공간은 CIE 1931 x, y를 적용한다.

④ 역수 상관 색온도 – 상관 색 온도의 역수

해설 상관 색 온도
완전 복사체의 색도와 근사하는 시료 복사의 색도 표시로, 그 시료 복사에 색도가 가장 가까운 완전 복사체의 절대 온도로 표시한 것. 이 때 사용되는 색 공간은 CIE 1960 UCS(u, v)를 적용한다. 양의 기호 Tcp로 표시하고 단위는 K를 사용한다.

45 단 한 번의 컬러 측정으로 표준광 조건에서의 CIELAB값을 얻을 수 있는 장비는?

① 분광복사계
② 조도계
③ 분광광도계
④ 광택계

해설 분광광도계(Spectrophotometer)
색도 좌표를 산출하는 색채 측정 장비로 색채 측정을 위해 최소 380~780nm 영역의 빛을 측정하도록 설계되었다. XYZ, L*a*b*, Hunter L*a*b*, Munsell 등 다양한 표색계로 표시할 수 있다.

46 도료의 전색제 중 합성수지와 가장 거리가 먼 것은?

① 페놀 수지
② 요소 수지
③ 셸락 수지
④ 멜라민 수지

해설 셸락(Shellac)수지
천연수지의 일종으로 인도와 타이에 많이 사는 깍지벌레인 락깍지벌레(Laccifer Lacca)의 분비물에서 얻는다. 담황색 또는 황갈색이며, 얇은 판·입자·가루 등 여러 형태의 것이 있다.

47 표면색의 육안 검색 환경과 관련된 설명으로 틀린 것은?

① 일반적인 색 비교를 위해서는 자연주광 또는 인공주광 중 어느 것을 사용해도 된다.

② 자연주광에서의 비교에서는 1,000lx가 적합하다.

③ 어두운 색 비교를 위한 작업면의 조도는 4,000lx에 가까운 것이 좋다.

④ 색 비교를 위한 부스의 내부는 먼셀 명도 N4~N5로 한다.

48 육안조색 시 자연주광 조명에 의한 색 비교에 대한 설명으로 잘못된 것은?

① 북반구에서의 주광은 북창을 통해서 확산된 광을 사용한다.
② 붉은 벽돌 벽 또는 초록의 수목과 같은 진한 색의 물체에서 반사하지 않는 확산 주광을 이용해야 한다.
③ 시료면의 범위보다 넓은 범위를 균일하게 조명해야 한다.
④ 적어도 4,000lx의 조도가 되어야 한다.

49 다음 중 광원의 색 특성과 관련된 용어가 아닌 것은?

① 백색도(Whiteness)
② 상관색온도(Correlated Color Temperature)
③ 연색성(Color Rendering Properties)
④ 완전 복사체(Planckian Radiator)

백색도(Whiteness)
표면색의 흰 정도를 1차원적으로 나타낸 수치. 백색지수라고도 한다.

50 모니터에서 삼원색의 가법혼색으로 만들어지는 모든 색을 포함하는 색공간 내의 재현 영역을 무엇이라고 하는가?

① 색입체(Color Solid)
② 스펙트럼 궤적(Spectrum Locus)
③ 완전 복사체 궤적(Planckian Locus)
④ 색영역(Color Gamut)

51 모니터 디스플레이의 해상도에 대한 설명으로 올바른 것은?

① 4K 해상도는 4,096×2,160의 해상도를 의미한다.
② 400ppi의 모니터는 500ppi의 스마트폰보다 해상도가 높다.
③ 동일한 크기의 화면에서 FHD는 UHD보다 해상도가 높다.
④ 동일한 크기의 화면에서 4K 해상도의 화소수는 2K 해상도의 2배이다.

해상도(Resolution)
• 컴퓨터의 그래픽의 이미지나 모니터의 화면 등 그래픽을 표시하는 정밀도를 나타내어 이미지의 질을 결정하는 요소이다.
• 단위로는 1인치당 몇 개의 픽셀(Pixel)로 이루어졌는지를 나타내는 ppi(pixel per inch), 1인치당 몇 개의 점(Dot)으로 이루어졌는지를 나타내는 dpi(dot per inch)를 주로 사용한다.
• 픽셀 또는 도트의 수가 많을수록 고해상도의 정밀한 이미지를 표현할 수 있다.
• 데이터의 전체용량과 밀접한 관계를 맺으며, 원고의 정밀도를 결정하게 된다. 이것은 스캔이나 출력할 대상에 대한 정밀도와 관계된 것이다.
• spi, ppi, dpi는 거의 같은 개념이며, 출력해상도는 LPI(Line Per Inch)를 사용하고 있다. 1ppi는 1dpi와 비교해서 같은 해상도일 경우 약 1/2에 해당되는 수치이므로 350dpi=150lpi와 같다.

52 컬러모델(Color Model)에 대한 설명으로 잘못된 것은?

① 원료의 종류(색료 또는 빛)에 따라 달라진다.

② 재현성(Reproducibility)을 가져야 한다.

③ 원료들을 특정 비율로 섞었을 때 특정 관측환경에서 어떤 컬러로 표현되는가를 예측할 수 있다.

④ 동일한 CIELAB값을 갖는 색을 만들기 위한 원료 구성 비율은 모든 관측환경하에서 동일하다.

53 형광 물체색 측정에 필요한 조건으로 틀린 것은?

① 조명 및 수광의 기하학적 조건은 원칙적으로 45° 조명 및 0° 수광 또는 0° 조명 및 45° 수광을 따른다.

② 분광 측색 방법에서는 단색광 조명 또는 분광 관측에서 유효 파장폭 및 측정 파장 간격은 원칙적으로 1nm 혹은 2nm로 한다.

③ 측정용 광원은 300nm 미만의 파장역에는 복사가 없는 것이 바람직하다.

④ 표준 백색판은 시료면 조명광으로 조명했을 때 형광을 발하지 않아야 한다.

54 유한한 면적을 갖고 있는 발광면의 밝기를 나타내는 양을 의미하는 용어는?

① 휘 도 ② 비시감도

③ 색자극 ④ 순 도

해설 휘도

유한한 면적을 갖고 있는 발광면의 밝기를 나타내는 양이며, 다음 식에 따라 정의되는 측광량

$$L_v = \frac{d_2 \phi_v}{d\Omega \cdot dA \cdot \cos\theta}$$

55 다음 중 염료의 설명으로 틀린 것은?

① 투명성이 뛰어나다.

② 유기물이다.

③ 물에 가라앉는다.

④ 물체와의 친화력이 있다.

56 KS C 0074에서 정의된 측색용 보조 표준광이 아닌 것은?

① D_{50} ② D_{60}

③ D_{75} ④ B

해설 표준광 및 보조 표준광의 종류

- 표준광의 종류
 - 표준광 A
 - 표준광 D_{65}
 - 표준광 C
- 보조 표준광
 - 보조 표준광 D_{50}
 - 보조 표준광 D_{55}
 - 보조 표준광 D_{75}
 - 보조 표준광 B

57 측색 장비에 대한 설명으로 잘못된 것은?

① 시감 색채계 – 광전 수광기를 사용하여 분광 특성을 측정

② 분광 광도계 – 물체의 분광 반사율, 분광 투과율 등을 파장의 함수로 측정

③ 분광 복사계 – 복사의 분광 분포를 파장의 함수로 측정

④ 색채계 – 색을 표시하는 수치를 측정

 시감 색채계(Luminous Colorimeter)
시각적 감각에 의해 CIE 삼자극값을 측정하는 데 쓰는 장비이다.

58 다음 중 컬러 잉크젯 프린터의 재현 색상에 영향을 미치는 것과 가장 거리가 먼 것은?

① 용지의 크기
② 프린터 드라이버의 설정
③ 용지의 종류
④ 잉크의 종류

59 색채 측정기에 관한 설명 중 틀린 것은?

① 측정 시 시료의 오염은 측정값에 오류를 가져올 수 있다.
② 낮아진 계측기의 정확성은 교정을 통하여 확보할 수 있다.
③ 분광 광도계의 적분구 내부는 정확도와 무관하다.
④ 계측기는 측정 전 충분히 켜두어 안정성을 확보하는 것이 좋다.

60 이미지 센서가 컬러를 나누는 기술로 가장 거리가 먼 것은?

① Bayer Filter Sensor
② Foveon Sensor
③ Flat Panel Sensor
④ 3CCD

제4과목 색채지각론

61 컬러인쇄를 자세히 들여다보면 작은 망점으로 이루어진 것이 보인다. 이 망점 인쇄의 원리에 대한 설명 중 옳은 것은?

① 망점의 색은 노랑, 사이안, 빨강으로 되어 있다.
② 색이 겹쳐진 부분은 가법혼색의 원리가 적용된다.
③ 일부 나열된 색에는 병치혼색의 원리가 적용된다.
④ 인쇄된 형태의 어두운 부분을 안정시키기 위하여 빨강, 녹색, 파랑을 사용한다.

 컬러인쇄는 색료의 3원색인 사이안(Cyan), 마젠타(Magenta), 옐로(Yellow)의 3색을 사용하며 감법혼색이다.

62 시각을 일으키는 물리적 자극의 범위에 해당하는 파장으로 옳은 것은?

① 200~700nm
② 200~900nm
③ 380~780nm
④ 380~980nm

 가시광선의 파장영역은 장파장역(780~600nm), 중파장역(600~500nm), 단파장역(500~380nm)으로 나뉜다.

63 색의 온도감에 관한 설명 중 올바른 것은?

① 귤색은 난색에 속한다.
② 연두색은 한색에 속한다.
③ 파란색은 중성색에 속한다.
④ 자주색은 난색에 속한다.

해설 빨강, 주황은 난색이며 파랑, 남색은 한색이고 연두, 초록, 보라, 자주는 중성색이다.

64 형광작용에 의해 무대나 간판 등의 조명에 주로 활용되는 파장역과 열적작용으로 온열효과에 이용되는 파장역을 단파장에서 장파장의 순으로 바르게 나열한 것은?

① 자외선 - 가시광선 - X선
② 자외선 - 가시광선 - 적외선
③ 가시광선 - 자외선 - 적외선
④ 적외선 - X선 - 가시광선

65 색채혼합에 관한 설명으로 틀린 것은?

① 다색실로 직조된 직물의 색은 병치혼색을 한다.
② 색필터를 통한 혼색실험은 가법혼색을 한다.
③ 컬러인쇄에 사용된 망점의 색점은 병치감법혼색을 한다.
④ 컬러텔레비전은 병치가법혼색을 한다.

66 순응에 대한 설명이 틀린 것은?

① 순응이란 조명조건이 변화함에 따라 수용기의 민감도가 변화하는 것을 말한다.
② 터널 내 조명설치 간격은 명암순응 현상과 관련이 있다.
③ 조도가 낮아지면 시인도는 장파장인 노랑보다 단파장인 파랑이 높아진다.
④ 박명시는 추상체와 간상체 모두 활동하고 있는 시각상태로 지각적인 정확성이 높다.

해설 박명시는 명소시와 암소시의 중간 밝기에서 추상체와 간상체 양쪽이 작용하고 있는 시각의 상태를 말한다.

67 잔상에 관한 설명으로 틀린 것은?

① 자극을 제거한 후에 시각적인 상이 나타나는 현상이다.
② 자극의 강도가 클수록 잔상의 출현도 강하게 나타난다.
③ 물체색에 있어서의 잔상은 거의 원래 색상과 보색관계에 있는 보색잔상으로 나타난다.
④ 원래의 자극에 대해 보색으로 나타나는 것은 양성잔상에 해당된다.

해설 잔상이란 어떤 색을 응시한 후 망막의 피로현상으로 어떤 자극을 받았을 경우 원자극을 없애도 색의 감각이 계속해서 남아 있거나 반대의 상이 남아 있는 현상이다. 음성잔상은 원래의 감각과 반대의 밝기나 색상을 띤 잔상으로, 자극이 사라진 뒤에 광자극의 색상, 명도, 채도가 정반대로 느껴지는 현상이다.

68 공간색(Volume Color)에 대한 설명으로 옳은 것은?

① 색의 구체적인 지각 표면이 배제되어 거리감이나 입체감 같은 지각이 거의 이루어지지 않는 색

② 사물의 질감이나 상태를 나타내는 색으로 거의 불투명도를 가진 물체의 표면에서 느낄 수 있는 색

③ 투명한 착색액이 투명유리에 들어 있는 것을 볼 때처럼 색의 존재감이 그 내부에도 느껴지는 용적색

④ 거울과 같이 광택이 나는 불투명한 물질의 표면에 나타나는 완선반사에 가까운 색

69 교통표지나 광고물 등에 사용될 색을 선정할 때 흰 바탕에서 가장 명시성이 높은 색은?

① 파 랑 ② 초 록
③ 빨 강 ④ 주 황

 교통표지에 사용되는 색은 초록색으로 배색은 먼 거리에서 잘 보이도록 명도, 채도, 색상차가 큰 배색으로 명시성이 높게 한다.

70 정의 잔상(양성적 잔상)에 대한 설명으로 옳은 것은?

① 색자극에 대한 잔상으로 대체로 반대색으로 남는다.

② 어두운 곳에서 빨간 성냥불을 돌리면 길고 선명한 빨간 원이 그려지는 현상이다.

③ 원자극과 같은 정도의 밝기와 반대색의 기미를 지속하는 현상이다.

④ 원자극이 선명한 파랑이면 밝은 주황색의 잔상이 보인다.

71 채도대비를 활용하여 차분하면서도 선명한 이미지의 패턴을 만들고자 할 때 패턴 컬러인 파랑과 가장 잘 조화되는 배경색은?

① 빨 강 ② 노 랑
③ 초 록 ④ 회 색

 채도는 색의 순도, 즉 색의 맑고 탁함을 말한다.

72 특정색을 바라보다가 흰색 도화지를 응시할 경우 잔상이 나타난다. 이때 잔상이 가장 강하게 느껴지는 색은?

① 5R 4/14
② 5R 8/2
③ 5Y 2/2
④ 5Y 8/10

73 차선을 표시하는 노란색을 밝은 회색의 시멘트 도로 위에 도색하면 시인성이 현저히 떨어진다. 이 표시의 시인성을 향상시키기 위한 가장 효과적인 방법은?

① 차선표시 주변에 같은 채도의 보색으로 파란색을 칠한다.
② 차선표시 주변에 검은 색을 칠한다.
③ 노란색 도료에 형광제를 첨가시킨다.
④ 재귀반사율이 높아지도록 작은 유리구슬을 뿌린다.

74 달토니즘(Daltonism)으로 불리는 색각 이상 현상에 대한 설명으로 옳은 것은?

① M 추상체의 결핍으로 나타난다.
② 제3색약이다.
③ 추상체 보조장치로 해결된다.
④ Blue~Green을 보기 어렵다.

[해설] 달토니즘(Daltonism)
2색각색맹 중 제2색맹으로, M 추상체의 결여로 나타나며, 선천색맹(先天色盲). 적록색맹(赤綠色盲)에 붙인 명칭이다.

75 색채학자와 혼색에 관한 다음 설명 중 틀린 것은?

① 맥스웰은 회전원판 실험을 통해 혼색의 원리를 이론화하였다.
② 오스트발트는 회전원판에 이용한 혼색을 활용하여 색체계를 구성하였다.
③ 베졸드는 색필터의 중첩에 의한 색자극의 혼합으로 혼색의 원리를 이론화하였다.

④ 시냐크는 점묘법으로 채도를 낮추지 않고 중간색을 만들 수 있는 혼색을 보여주었다.

76 영-헬름홀츠의 색채 지각설에 관한 설명으로 옳은 것은?

① 망막에는 3종의 색각세포와 세 가지 종류의 신경선의 흥분과 혼합에 의해 다양한 색이 발생한다는 것이다.
② 4원색을 기본으로 설명하였다.
③ 동시대비, 잔상과 같은 현상을 설명할 때 유용하다.
④ 색의 잔상효과와 베졸드 브뤼케 현상 등을 설명하기에 중요한 근거가 되는 학설이다.

[해설] 영-헬름홀츠의 삼원색설
영국의 영(Young)과 독일의 헬름홀츠(Helmholtz)가 주장한 가설로 세 가지 색(R, G, B)의 조합으로 모든 색을 만들어 낼 수 있으며, 망막에 있는 세 가지(R, G, B) 색각세포와 세 가지 종류의 신경선의 흥분과 혼합에 의해 다양한 색이 발생한다는 것이다.

77 다음 눈의 구조 중 물체의 상이 맺히는 곳은?

① 각막(Cornea)
② 동공(Pupil)
③ 망막(Retina)
④ 수정체(Lens)

[해설] 망막(Retina)
안구 벽의 안쪽에 시신경이 있는 투명하고 얇은 막으로 카메라의 필름에 해당하며, 물체의 상이 맺히는 곳이다.

78 보색대비에 관한 설명 중 틀린 것은?

① 색상대비 중에서 서로 보색이 되는 색들끼리 나타나는 대비효과를 보색대비라고 한다.

② 두 색은 서로 영향을 받아 본래의 색보다 채도가 높아지고 선명해진다.

③ 유채색과 무채색이 인접될 때 무채색은 유채색의 보색기미가 있는 듯이 보인다.

④ 서로 보색대비가 되는 색끼리 어울리면 채도가 낮아져 탁하게 보인다.

79 점을 찍어가며 그렸던 인상주의 점묘파 화가들의 그림에 영향을 준 색채연구자는?

① 헬름홀츠
② 맥스웰
③ 슈브뢸
④ 져드

80 색의 지각과 감정효과에 대한 설명으로 옳은 것은?

① 멀리 보이는 경치는 가까운 경치보다 푸르게 느껴진다.

② 크기와 형태가 같은 물체가 물체색에 따라 진출 또는 후퇴되어 보이는 것에는 채도의 영향이 가장 크다.

③ 주황색 원피스가 청록색 원피스보다 더 날씬해 보인다.

④ 색의 삼속성 중 감정효과는 주로 명도의 영향을 가장 많이 받는다.

 제**5**과목 **색채체계론**

81 다음 중 한국의 전통색명인 벽람색(碧藍色)이 해당하는 색은?

① 밝은 남색
② 연한 남색
③ 어두운 남색
④ 진한 남색

> **해설** **벽람색**
> 밝은 남색. 남색에 벽색을 더한 색이다.

82 그림의 NCS 색삼각형과 색환에 표기된 내용으로 옳은 것은?

 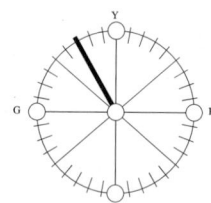

① S3050−G70Y

② S5030−Y30G

③ 유채색도(c)에서 Green이 70%, Yellow는 30%의 비율

④ 검은색도(s) 30%, 하얀색도(w) 50%, 유채색도(c) 70%의 비율

83 CIE Yxy 와 CIE LUV 색체계에서 백색광의 위치는?

① 왼 쪽
② 오른쪽
③ 가운데
④ 상 단

84 한국산업표준(KS A 0062)에서 규정한 색채표준은?

① 색의 3속성 표기
② CIE 표기
③ 계통색 체계
④ 관용색 체계

 한국산업표준에서 규정한 색채표준은 먼셀의 색체계로 색상, 명도, 채도의 3속성에 의해 색을 기술하는 색체계이다.

85 P.C.C.S 색체계의 톤(Tone)분류 체계의 설명으로 옳은 것은?

① 무채색 고명도순은 sf(soft) – p(pale) – g(grayish)이다.
② 고채도순은 v(vivid) – s(strong) – lt(light) – p(pale)이다.
③ 중채도의 톤으로 lt(light), b(bright), s(strong), d(deep) 등이 있다.
④ 고채도의 v(vivid)톤은 색명에 따른 명도 차이가 거의 없다.

86 CIEXYZ 체계의 색 값으로 가장 밝은 색은?

① X = 29.08, Y = 19.77, Z = 12.41
② X = 76.45, Y = 79.66, Z = 80.87
③ X = 55.51, Y = 59.10, Z = 76.28
④ X = 4.70, Y = 6.55, Z = 6.09

87 배색기법에 관한 설명 중 틀린 것은?

① 연속배색은 리듬감이나 운동감을 주는 배색방법이다.
② 분리배색은 단조로운 배색에 대조되는 색을 배색하여 강조하는 기법이다.
③ 토널배색은 전체적으로 안정되며 편안한 느낌을 연출할 수 있다.
④ 트리콜로 배색은 명쾌한 콘트라스트가 표현되는 것이 특징이다.

 분리배색(Separation Color)은 색상이나 톤이 비슷한 배색으로 희미하고 애매한 인상을 줄 때 대비되는 무채색을 삽입하여 명쾌감을 주는 배색기법이다.

88 색채표준화의 단계 중 최초의 3원색 지각론으로 체계화를 시도한 인물이 아닌 사람은?

① 토마스 영
② 헬름홀츠
③ 에발트 헤링
④ 맥스웰

89 먼셀 색체계의 색상 중 기본색의 명도가 가장 높은 색상은?

① RED
② YELLOW
③ GREEN
④ PURPLE

 색상의 명도는 노랑(Yellow)이 가장 높다.

90 L*a*b* 색체계의 설명으로 틀린 것은?

① 물체의 색을 측정할 때 가장 많이 사용되고 있으며, 실제로 모든 분야에서 널리 사용되고 있다.

② L*a*b* 색공간 좌표에서 L*는 명도, a*와 b* 는 색방향을 나타낸다.

③ +a*는 빨간색 방향, −a*는 노란색 방향, +b*는 초록 방향, −b*는 파란 방향을 나타낸다.

④ 조색할 색채의 오차를 알기 쉽게 나타내며 색채의 변화방향을 쉽게 짐작할 수 있다.

해설 L*a*b* 색체계의 a*는 Red~Green, b*는 Yellow~Blue를 나타낸다.

91 오스트발트 색체계에 대한 설명으로 틀린 것은?

① 독일의 물리화학자 오스트발트가 연구한 색체계로서 회전혼색기의 색채 분할면적의 비율을 가지고 여러 색을 만들고 있다.

② 페흐너의 법칙을 적용하여 동등한 시각 거리들을 표현하는 색단위를 얻어내려 시도하였다.

③ 어느 한 색상에 포함되는 색은 모두 B(흑) + W(백) + C(순색)의 합이 100이 되는 혼합비를 구성하고 있다.

④ 오스트발트의 색상환은 헤링의 반대색설의 보색대비에 따라 5분할하고 그 중간색을 포함하여 10등분한 색을 기준으로 하고 있다.

해설 오스트발트 색체계

헤링(E. Hering)의 반대색설(4원색설)의 보색에 따라 4분할하고 다시 중간 색상을 배열하여 8색을 기준으로 하고 있다. 노랑(Yellow), 파랑(Ultramarine), 빨강(Red), 초록(Sea Green) 사이의 색상인 주황, 청록, 보라, 연두를 더해 8가지 색상을 3등분한 24색상을 기본으로 한다. 이 8가지 기본색을 각각 3단계씩으로 나누어 각 색상명 앞에 1, 2, 3의 번호를 붙이며, 이 중 2번이 중심 색상이 되도록 하였다. 이렇게 24색상이 오스트발트의 색상환을 이루며 색상환 원주의 4등분이 서로 보색 관계가 된다. 현재는 1942년 CHM에서 6가지 색상을 추가, 30색상을 사용한다. 모든 색은 순색 + 하양 + 검정 = 100%라는 그의 이론에 따라 흰색의 함량과 검정의 함량을 기호로 표시한다.

92 오스트발트 색체계의 순색 중 초록색에 대한 설명으로 옳은 것은?

① 장파장 반사율이 0%이고, 단파장 반사율이 100%가 되는 색

② 단파장 반사율이 0%이고, 장파장 반사율이 100%가 되는 색

③ 단파장과 장파장의 반사율이 100%이고, 중파장의 반사율이 0%가 되는 색

④ 단파장과 장파장의 반사율이 0%이고, 중파장의 반사율이 100%가 되는 색

93 10R 7/8의 일반색명은?

① 진한 빨강

② 밝은 빨강

③ 갈 색

④ 노란 분홍

94 먼셀의 표색기호 10Y 8/2에 대한 설명으로 옳은 것은?

① 색상 10Y, 명도 2, 채도 8
② 색상 10Y, 명도 8, 채도 2
③ 명도 10, 색상 Y, 채도 8.2
④ 명도 8.2, 색상 Y, 채도 10

 먼셀의 색기호 표시방법은 3속성을 색상기호, 명도단계, 채도단계의 순으로 H V/C로 기록한다.

95 한국의 전통색채에 나타나는 특징이 아닌 것은?

① 음양오행사상에 근거한 색채문화를 지녔다.
② 관념적 색채가 아닌 직접적, 감각적 지각체험을 중시하였다.
③ 색채는 계급표현의 수단이었다.
④ 오방색을 중심으로 한 색채문화를 지녔다.

96 미국의 색채학자 저드(Judd)의 색채조화론에 관한 설명으로 틀린 것은?

① 질서의 원리 - 규칙적으로 선정된 명도, 채도, 색상 등 색채의 요소가 일정하면 조화된다.
② 친근감의 원리 - 자연경관과 같이 사람들에게 잘 알려진 색은 조화된다.
③ 유사성의 원리 - 사용자의 환경에 익숙한 색은 조화된다.
④ 명료성의 원리 - 여러 색의 관계가 애매하지 않고 명쾌하면 조화된다.

해설 유사성의 원리(공통성의 원리)
배색 사이에서 어떤 공통성이나 유사성을 가지고 있는 배색끼리는 조화를 이룬다.

97 NCS 색체계의 S2030-Y90R 색상에 대한 옳은 설명은?

① 90%의 노란색도를 지니고 있는 빨간색
② 노란색도 20%, 빨간색도 30%를 지니고 있는 주황색
③ 90%의 빨간색도를 지니고 있는 노란색
④ 빨간색도 20%, 노란색도 30%를 지니고 있는 주황색

98 다음 각 색체계에 따른 색표기 중에서 가장 어두운 색은?

① N8
② L* = 10
③ ca
④ S 4000-N

99 다음 중 상용색표계로 짝지어진 것은?

① DIN, PCCS
② MUNSELL, PANTONE
③ DIN, MUNSELL
④ PCCS, PANTONE

해설 색표계는 전 세계적으로 권위 있는 컬러커뮤니케이션 체제로 인정받고 있다. 상용색표계는 PCCS, PANTONE이다.

100 5R 9/2와 5R 3/8인 색은 명도와 채도 측면에서 볼 때 문-스펜서의 어느 조화 원리에 해당하는가?

① 유사조화(Similarity)
② 동등조화(Identity)
③ 대비조화(Contrast)
④ 제1부조화(1st Ambiguity)

 같은 5R의 색상에 톤의 차이가 있는 대비조화(Contrast)이다.

2018년

제 **3** 회

컬러리스트기사
기출문제

제 **1** 과목 색채심리 · 마케팅

01 변수를 사용한 시장세분화 전략 중 다음의 분류사례는 어떤 세분화 기준에 속하는가?

> 여피족, 오렌지족, 386세대
> 권위적, 사교적, 보수적, 야심적

① 인구통계적 변수
② 지리적 변수
③ 심리분석적 변수
④ 행동분석적 변수

해설 심리분석적 변수에 의한 시장세분화는 소비자들의 개성, 취미, 라이프 스타일 등에 따라 시장을 구분한다. 이런 심리분석적 변수들은 소비자들의 사고와 생활방식이 다양해지면서 특히 강조된다.

02 색채와 감정 관계에 관한 설명 중 옳은 것은?

① 녹색, 보라색 등은 따뜻함이나 차가움이 느껴지지 않는 중성색이다.
② 색의 중량감은 색상에 따라 가장 크게 좌우된다.
③ 유아기, 아동기에는 감정에 따른 추상적 연상도 많다.
④ 중명도 이하의 채도가 높은 색은 부드러운 느낌을 준다.

해설 ② 색의 중량감은 명도에 따라 크게 좌우된다.
③ 유아기, 아동기에는 사물에 따른 구체적 연상이 많다.
④ 중명도 이하의 채도가 높은 색은 어둡고 무거우며 단단하고 강한 느낌을 준다.

03 색채의 공감각 현상에 대한 설명 중 옳은 것은?

① 하나의 자극으로부터 서로 다른 감각이 동시에 현저하게 공통적으로 발생하는 것을 의미한다.
② 색의 상징성이 언어를 대신하는 것이다.
③ 가벼운 색과 무거운 색에서는 공감각 현상을 찾아볼 수 없다.
④ 언어로는 표현하기 어려운 공간감각이나 사회적, 종교적 규범같은 추상적 개념을 표현한다.

04 다음 중 ()에 들어갈 적절한 단어는?

> 모든 제품의 판매 촉진을 위한 마케팅이 가능한 이유는 인간의 ()이(가) 다양하기 때문이다.

① 상 상 ② 의 견
③ 연 령 ④ 욕 구

정답 ▶ 1 ③ 2 ① 3 ① 4 ④

해설 고객의 니즈
세분화된 시장표적에서 자사의 차별적 유리성을 획득할 수 있는 고객의 충족하지 못한 니즈(Needs), 즉 욕구가 무엇인가를 찾아 그것을 충족하기 위하여 모든 마케팅 전략을 세우게 된다.

05 다음 중 시장 세분화의 목적이 아닌 것은?

① 기업의 이미지를 통합하여 통일감 부여
② 변화하는 시장수요에 능동적으로 대처
③ 자사 제품의 차별화와 시장 기회를 탐색
④ 자사와 경쟁사의 장단점을 효과적으로 평가

해설 시장 세분화(Market Segmentation)
• 정의 : 다양한 욕구를 가진 전체시장을 일정한 기준에 따라 공통된 욕구와 특성을 가진 부분시장으로 나누는 것
• 시장 세분화의 조건 : 측정가능성, 접근가능성, 실질성, 실행가능성
• 시장 세분화를 하는 목적
 – 시장기회를 탐색하기 위해
 – 소비자의 욕구를 정확하게 충족시키기 위해
 – 변화하는 시장수요에 능동적으로 대처하기 위해
 – 자사와 경쟁사의 강약점을 효과적으로 평가하기 위해
• 시장 세분화의 기준
 – 사회경제적 변수(인구 통계적 변수) : 연령, 성별, 소득별, 가족 수별, 가족의 라이프사이클별, 직업별, 사회계층별, 인종, 국적 등
 – 지리적 변수 : 국내 각 지역, 도시와 지방, 해외의 각 시장지역, 기후 등
 – 심리적 욕구변수 : 자기현시욕, 기호, 개성, 생활양식
 – 행동적 변수 : 구매동기, 경제성, 품질, 안전성, 편리성 등

06 컬러 이미지 스케일(Color Image Scale)에 대한 설명 중 틀린 것은?

① 색채이미지를 어휘로 표현하여 좌표계를 구성한 것이다.
② 유행색 경향 및 선호도 비교분석에 사용된다.
③ 색채의 3속성을 체계적으로 이미지화한 것이다.
④ 색채가 주는 느낌을 대립되는 형용사 평가어로 평가하여 나타낸 것이다.

07 지역색(Local Color)에 대한 설명으로 거리가 먼 것은?

① 특정 지역에서 추출된 색채
② 특정 지역의 하늘과 자연광을 반영하는 색채
③ 특정 지역의 흙, 돌 등에 의해 나타나는 색
④ 특정 지역의 사람들이 선호하는 색

해설 지방색(Local Color)
어떤 특정한 지방의 특징적인 자연환경, 관습, 의상, 사고방식, 정서 등을 소설에서 세밀하게 묘사하는 것을 말하며, 거기서 추출되거나 나타나는 색이다.

08 흐린 날씨의 지역 사람들이 선호하는 색채에 대한 설명 중 틀린 것은?

① 일반적으로 연한 회색을 띤 색채, 약한 한색계를 좋아한다.
② 건물의 외관 색채는 주로 파랑과 연한 초록, 회색 등을 사용한다.
③ 실내색채는 주로 초록, 청록과 같은 한색계의 색채를 선호한다.
④ 북유럽계의 민족은 한색계에 예민한 감수성을 지니고 있다.

09 다음 중 태양빛의 영향으로 강렬한 순색계와 녹색을 선호하는 지역은?

① 뉴질랜드　　② 케 냐
③ 그리스　　　④ 일 본

10 마케팅에서 색채의 효과가 아닌 것은?

① 주변 제품과의 색차 정도를 고려하여 대상물의 존재를 두드러지게 함
② 배색이나 브랜드 색채를 통일하여 대상물의 의미와 이미지를 전달함
③ 색채의 변경은 공장의 제조라인 수정에 따른 막대한 경비를 발생시킴
④ 유행색은 그 시대가 선호하는 이미지이므로 소비자의 라이프스타일이나 가치관에 영향을 미침

11 색채연구에서 자주 활용되는 의미분별법(Semantic Differential Method)에서 사용되는 척도는?

① 비례척도(Ratio Scale)
② 명의척도(Nominal Scale)
③ 서수척도(Ordinal Scale)
④ 거리척도(Interval Scale)

 의미분별법(SD : Semantic Differential Method) 색채 이미지를 '밝은-어두운'과 같은 형용사로 만들고 이것을 스케일로 측정하여 결과는 이미지 맵과 이미지 프로필로 볼 수 있도록 하는 방법이다. 이 의미척도법은 색채 계획을 위한 이미지 분석법으로 널리 사용되고 있으며 거리척도법(Interval Scale)을 사용하고 있다.

12 제품의 라이프 사이클(Life Cycle) 단계에 따라 홍보 전략이 달라져야 성공적인 색채마케팅 결과를 얻을 수 있다. 다음 중 성장기에 합당한 홍보 전략은?

① 제품 알리기와 혁신적인 설득
② 브랜드의 우수성을 알리고 대형시장에 침투
③ 제품의 리포지셔닝, 브랜드 차별화
④ 저가격을 통한 축소전환

13 모 카드회사에서 새로 출시하는 카드를 사용하는 소비자의 소비욕구 유형에 맞추어 포인트를 올려준다고 광고를 하고 있다. 이때 적용되는 마케팅은?

① 제품 지향적 마케팅
② 판매 지향적 마케팅
③ 소비자 지향적 마케팅
④ 사회 지향적 마케팅

14 병원 수술실의 벽면 색채로 적합한 것은?

① 크림색 ② 노 랑
③ 녹 색 ④ 흰 색

 녹색은 진정색이기도 해서, 수술실의 분위기를 차분하게 만드는 데 적절한 색이다. 피의 붉은색 잔상을 없애기 위해 보색인 녹색을 사용하여 잔상이라는 생리적 현상과 진정색이라는 심리적 효과를 잘 연결시켜 색채조절을 한다.

15 소비자 행동에 영향을 미치는 요인 중 행동양식, 생활습관, 종교, 인종, 지역 등에 영향을 받는 요인은?

① 문화적 요인
② 경제적 요인
③ 심리적 요인
④ 개인적 특성

16 마케팅에서 색채의 기능에 대한 설명으로 틀린 것은?

① 홍보 전략을 위해 기업컬러를 적용한 신제품을 출시하였다.
② 컬러 커뮤니케이션은 측색 및 색채관리를 통하여 제품이 가진 이미지나 브랜드의 의미를 전달한다.
③ 상품 자체는 물론이고 브랜드의 광고에 사용된 색채는 소비자의 구매력을 자극한다.
④ 마케팅 목표를 달성하기 위해 색채를 적합하게 구성하고 이를 장기적, 지속적으로 개선해 나간다.

17 색채와 연상의 연결이 옳은 것은?

① 빨강 – 정열, 혁명
② 녹색 – 고귀, 권력
③ 노랑 – 위험, 우아
④ 흰색 – 청결, 공포

색 명	연상 및 상징
빨강(R)	태양, 사과, 정열, 혁명, 불
녹색(G)	자연, 잔디, 희망, 안전, 지성
노랑(Y)	황금, 명랑, 유쾌, 환희
흰색(Wh)	순수, 순결, 신성, 정직, 청결

18 브랜드별 고유색을 적용한 색채마케팅 사례가 틀린 것은?

① 맥도날드 – 빨간 심벌, 노랑 바탕
② 포카리스웨트 – 파랑, 흰색
③ 스타벅스 – 녹색
④ 코카콜라 – 빨강

19 색의 선호도에 대한 설명이 틀린 것은?

① 색에 대한 일반적인 선호 경향과 특정 제품에 대한 선호색은 동일하다.
② 선호도의 외적, 환경적인 요인은 문화적, 사회적 요인으로 구분할 수 있다.
③ 선호도의 내적, 심리적 요인으로는 개인적 요인이 중요하게 작용한다.
④ 제품의 특성에 따라서 선호되는 색채는 고정된 것이 아니다.

20 색채조사를 위한 설문지의 응답형식에 대한 설명으로 틀린 것은?

① 개방형 설문은 응답자가 자유롭게 자신의 생각을 응답하도록 하는 것이다.
② 폐쇄형 설문은 두 개 이상의 응답을 주고 그 중에서 하나 이상 선택하도록 하는 것이다.
③ 심층면접법(Depth Interview)으로 설문을 할 때는 개방형 설문이 좋다.
④ 예비적 소규모 조사(Pilot Survey) 시에는 폐쇄형 설문이 좋다.

 제2과목 색채디자인

21 몬드리안을 중심으로 한 신조형주의 운동으로 개성을 배제하고 검정, 흰색, 회색, 빨강, 노랑, 파랑 등의 원색을 주로 사용하여 각 색 면의 비례와 배분을 중요시 했던 사조는?

① 데 스틸　② 큐비즘
③ 다다이즘　④ 미래주의

 데 스틸(De Stijl)
신조형주의로 몬드리안을 중심으로 한 모더니즘의 대표적 사조로 색채는 빨강, 노랑, 파랑의 강한 원색대비가 특징이며 무채색의 흑백 대비의 단순한 면 구성을 보여주고 있다.

22 바우하우스에 관한 설명 중 틀린 것은?

① 뮌헨에 있던 공예학교를 빌려 개교하였다.
② 초대 교장은 건축가인 월터 그로피우스이다.
③ 데사우로 교사를 옮기면서 전성기를 맞이했다.
④ 1933년 나치스에 의해 폐교되었다.

해설 바우하우스는 공업기술과 예술의 합리적 통합이 목표였으나, 1933년 나치스의 탄압으로 폐쇄되었다.

23 색채계획에 이용된 배색방법에 대한 설명 중 거리가 먼 것은?

① 보조색은 전체의 느낌을 전달하며 전체 색채효과를 좌우하게 된다.
② 일반적으로 주조색, 보조색, 강조색으로 구성된다.
③ 보조색은 주조색과 색상이나 톤의 차를 작거나 유사하게 하면 통일감 있는 조화를 이룰 수 있다.
④ 강조색은 대상에 악센트를 주어 신선한 느낌을 만든다.

24 시각의 지각 작용으로서의 균형(Bal-ance)에 대한 설명이 틀린 것은?

① 평형상태(Equilibrium)로서 사람에게 가장 안정적이고 강한 시각적 기준이다.
② 서로 반대되는 힘의 평형상태로 시각적 안정감을 갖게 하는 원리이다.
③ 시각적인 수단들의 변화는 구성의 무게, 크기, 위치의 요인들을 포함한다.
④ 그래픽 디자인과 멀티미디어 디자인 영역에만 해당되는 조형원리이다.

25 인간과 환경, 환경과 그 주변의 계(System)가 상호관계 속에서 긍정적인 결과를 도출하는 방향으로 나아가게 하는 디자인 접근 방법은?

① 기하학적 접근
② 환경친화적 접근
③ 실용주의적 접근
④ 기능주의적 접근

26 제품디자인 색채계획에 사용될 다음의 배색 중 배색원리가 다른 하나는?

① 밤색 – 주황
② 분홍 – 빨강
③ 하늘색 – 노랑
④ 파랑 – 청록

 해설 색상을 기준으로 한 배색에서 밤색–주황, 분홍–빨강, 파랑–청록은 동일하거나 유사한 색상끼리의 배색이다.

27 잡지 매체의 특징이 아닌 것은?

① 매체의 생명이 짧다.
② 주의력 집중이 높다.
③ 표적독자 선별성이 높다.
④ 회람률이 높다.

해설 잡지광고
장 점
• 명확한 독자층 대상으로 설득력이 강하다.
• 기록성, 보전성이 있다.
• 회람률이 높고, 매체의 생명이 길다.
• 감정적 · 무드적 광고가 가능하다.
• 인쇄컬러의 질이 높다.
• 지면의 독점이 가능하다.
• 여성용품, 식당, 화장품, 자동차광고에 적당하다.
단 점
• 각 잡지의 크기가 달라 제작비가 상승한다.
• 페이지의 위치에 따라 가격이 변동한다.
• 신속한 전달이 어렵다.

28 디자인은 목적이 없거나 무의식적인 활동이 아니라 명백한 목적을 지닌 인간의 행위이다. 디자인을 하는 데 있어서 가장 중요한 두 가지 목적을 연결한 것은?

① 실용성 – 심미성
② 경제성 – 균형성
③ 사회성 – 창조성
④ 편리성 – 전통성

해설 디자인은 창조적 이미지를 구현하기 위한 아이디어를 조형적으로 표현하는 것으로 인간의 욕구를 충족시키는 실용적인 것이어야 한다. 디자인의 조건에는 합목적성, 심미성, 경제성, 독창성이 있다.

29 좋은 디자인의 조건으로 거리가 먼 것은?

① 최소의 경비로 최대의 효과를 얻을 수 있는 디자인
② 창의적이고 독창적인 디자인

③ 최신 유행만을 반영한 디자인

④ 사용자의 편의를 고려한 디자인

30 게슈탈트의 그루핑 법칙과 관련이 없는 것은?

① 보완성 ② 근접성

③ 유사성 ④ 폐쇄성

 게슈탈트 법칙
- 근접성 : 보다 가까이 있는 시각 요소들끼리 패턴이나 묶음으로 보일 가능성이 큼
- 유사성 : 형태, 크기, 색채, 질감 등에 있어서 유사한 시각요소들끼리 연관되어 보이는 경향을 의미
- 지속성 : 유사한 시각요소의 배열이 하나의 묶음으로 보이는 것을 의미
- 폐쇄성 : 폐쇄된 형태끼리 묶이기 쉽고 윤곽선이 불완전한 형태라도 완전한 형태로 보이기 쉬운 것을 의미

31 다음에서 설명하는 유니버설 디자인의 원칙은?

> 제품과 디자인에 대하여 사람마다 자기 나름대로 사용 방법을 선택할 수 있도록 하여 여러 사람들에게 무리 없이 사용될 수 있어야 한다.

① 직관적 사용성

② 공정한 사용성

③ 융통적 사용성

④ 효과적 정보전달

해설 **유니버설 디자인 7대 원칙**
- 공평한 사용
- 사용상의 융통성
- 간단하고 직관적인 사용
- 정보이용의 용의
- 오류에 대한 포용력
- 적은 물리적 노력
- 접근과 사용을 위한 충분한 공간

32 오늘날 모든 디자인 영역에서 친자연성의 중요성은 더욱 더 강조되고 있다. 다음 중 친자연성의 의미를 가장 잘 설명한 것은?

① 디자인에서 생물의 대칭적인 모습을 강조한다.

② 모든 디자인 영역에서 인공색을 주제로 한 디자인을 한다.

③ 디자인 재료의 선택에 있어 주로 인공재료를 사용한다.

④ 디자인의 태도는 자연과의 공생 및 상생의 측면에서 이루어져야 한다.

해설 그린 디자인(Green Design)은 생태학적으로 건강하고 환경문제를 염두에 두고 전개시키는 디자인을 말하기도 한다. 생산이나 제조 시에 공해를 유발하지 않으며 작동 시에 소음이나 과도한 에너지 소모를 일으키지 않고, 폐기할 때 자연분해될 수 있는 것을 말하기도 한다.

33 19세기의 미술 공예 운동(Arts and Craft Movement)이 일어나게 된 근본 원인은?

① 미술과 공예작품의 가격이 급격하게 하락되었기 때문에

② 기계로 생산된 제품의 질이 현저하게 낮아졌기 때문에

③ 미술작품과 공예작품을 구별하기 위해

④ 미술가와 공예가의 사회적 위상을 제고시키기 위해

34 관찰거리 변화에 따라 원경색, 중경색, 근경색, 근접색으로 구분하는 색채계획 분야는?

① 시각디자인
② 제품디자인
③ 환경디자인
④ 패션디자인

35 윌리엄 모리스(William Morris)가 중심이 된 디자인 사조와 관계가 먼 것은?

① 예술의 민주화·사회화 주창
② 수공예 부흥, 중세 고딕(Gothic)양식 지향
③ 대량생산 시스템의 거부
④ 기존의 예술에서 분리

> **해설** 미술공예운동(Arts and Crafts Movement)
> 18세기에 일어난 산업혁명은 대량생산과 분업화로 생산방식의 편리함과 생활 전반에 많은 변화를 가져왔는데, 대량생산으로 인한 생산품의 질적 하락과 예술성의 저하로 인해 수공예를 중심으로 윌리엄 모리스가 주축이 되어 등장한 운동이다.

36 다음 중 광고의 외적 효과가 아닌 것은?

① 인지도의 제고
② 판매촉진 및 기업홍보
③ 기술혁신
④ 수요의 자극

37 패션 디자인의 원리에 대한 설명 중 틀린 것은?

① 균형 : 시각의 무게감에 의한 심리적인 요인으로 균형을 보완·변화시키기 위해 세부장식이나 액세서리를 이용한다.
② 색채 : 사람들이 가장 먼저 지각하고 느낌을 표현할 수 있어 소비자의 구매결정에 큰 영향을 미친다.
③ 리듬 : 규칙적인 반복 또는 점진적인 변화가 있으며 디자인의 요소들의 반복에 의해 표현된다.
④ 강조 : 강조점의 선택은 꼭 필요한 곳에 두며 체형상 가려야 할 부위는 될 수 있는대로 벗어난 곳에 두는 것이 좋다.

38 일반적인 색채계획 및 디자인 프로세스를 조사·기획, 색채계획·설계, 색채관리로 분류할 때 색채계획·설계에 해당되지 않는 것은?

① 체크리스트 작성
② 색채 구성 배색안 작성
③ 시뮬레이션 실시
④ 색견본 승인

39 불완전한 형이나 그룹들을 완전한 형이나 그룹으로 완성시키려는 경향이 있으며, 익숙한 선과 형태를 불완전한 것보다 완전한 것으로 보이기 쉬운 시각적 원리는?

① 근접성 ② 유사성
③ 폐쇄성 ④ 연속성

40 디자인의 요소에 대한 설명으로 틀린 것은?

① 점이 일정한 방향으로 진행할 때는 직선이 생기며, 점의 방향이 끊임없이 변할 때는 곡선이 생긴다.
② 기하곡선은 이지적 이미지를 상징하고 자유곡선은 분방함과 풍부한 감정을 나타낸다.
③ 소극적인 면은 점의 확대, 선의 이동, 너비의 확대 등에 의해 성립된다.
④ 적극적 입체는 확실히 지각되는 형, 현실적 형을 말한다.

제 **3** 과목 **색채관리**

41 두 개의 물체색이 일광에서는 똑같이 보이던 것이 실내조명에서는 다르게 보이는 현상은?

① 조건 등색
② 분광 반사도
③ 색각 항상
④ 연색성

 조건 등색(Metamerism)
분광 분포가 다른 두 개의 색 자극이 특정 관측 조건에서 동등한 색으로 보이는 경우를 말한다.

42 다음 중 무채색 재료의 설명으로 틀린 것은?

① 무채색 안료는 천연과 합성으로 이루어졌으며 모두 무기안료로 구성된다.
② 검은색 안료에는 본 블랙, 카본블랙, 아닐린블랙, 피치블랙, 바인블랙 등이 있다.
③ 백색 안료에는 납성분의 연백, 산화아연, 산화타이타늄, 탄산칼슘 등이 있다.
④ 무채색 안료의 입자 크기에 따라 착색력이 달라지므로 혼색비율을 조절해야 한다.

43 조색과 관련한 설명으로 틀린 것은?

① 고명도 색채 조색 시 극히 소량으로도 색채에 많은 영향을 줄 수 있으므로 유의하여야 한다.
② 메탈릭이나 펄의 입자가 함유된 조색에는 금속입자나 펄입자에 따라 표면 반사가 일정하지 못하다.
③ 형광성이 있는 색채 조색 시 분광분포가 자연광과 유사한 Xe(자일렌)램프로 조명하여 측정한다.
④ 진한 색 다음에는 연한 색이나 보색을 주로 관측한다.

44 색료에 관한 설명으로 틀린 것은?

① 안료는 주로 용해되지 않고 사용된다.
② 염료는 색료의 한 종류이다.
③ 도료는 주로 안료를 사용하여 생산된다.
④ 플라스틱은 염료를 사용하여 생산된다.

 플라스틱 착색은 유기안료를 사용한다.

45 8비트 이미지 색공간으로 국제적으로 통용되는 기본적인 색공간은?

① AdobeRGB
② sRGB
③ ProPhotoRGB
④ DCI-P3

46 UHD(3840×2160)급 해상도를 가진 스마트폰의 디스플레이가 이미지와 영상을 500ppi로 재현한다면 디스플레이의 크기는?

① 2.88in × 1.62in
② 1.92in × 1.08in
③ 7.68in × 4.32in
④ 3.84in × 2.16in

 ppi(Pixels Per inch)
1inch 안에 표현되는 화소(Pixel)를 말한다.

47 인쇄잉크로 사용되는 안료로 가장 거리가 먼 것은?

① 로그우드 마젠타
② 벤지딘 옐로
③ 프탈로시아닌 블루
④ 카본 블랙

 인쇄잉크의 기본색은 M(마젠타), Y(옐로), C(사이안), K(블랙)으로 4색을 겹쳐서 인쇄하는 방법으로 색을 재현한다.

48 CIELAB 표색계에서 색차식을 나타내는 계산식으로 옳은 것은?

① $\triangle E^*ab = [(\triangle L^*)^2 + (\triangle a^*)^2 + (\triangle b^*)^2]^{\frac{1}{2}}$
② $\triangle E^*ab = [(\triangle L^*)^2 + (\triangle C^*)^2 + (\triangle b^*)^2]^{\frac{1}{2}}$
③ $\triangle E^*ab = [(\triangle a^*)^2 + (\triangle b^*)^2 - (\triangle H^*)^2]^{\frac{1}{2}}$
④ $\triangle E^*ab = [(\triangle a^*)^2 + (\triangle C^*)^2 + (\triangle H^*)^2]^{\frac{1}{2}}$

 CIELAB 색차식 : 두 가지 시료색의 거리를 나타낸 것, L*a*b* 색표시계에서 L*a*b* 차이에 따라 L* a* b*로 정의되는 두 가지 색차로 양의 기호로 표시한다.

49 CIE 표준광에 대한 설명으로 가장 거리가 먼 것은?

① CIE 표준광은 CIE에서 규정한 측색용 표준광을 의미한다.
② CIE 표준광은 A, C, D65가 있다.
③ 표준광 D65는 상관색온도가 약 6,500K인 CIE 주광이다.
④ CIE 광원은 CIE 표준광을 실현하기 위하여 CIE에서 규정한 인공 광원이다.

50 색공간의 색역(Color Gamut) 범위가 바르게 연결된 것은?

① Rec.709 > sRGB > Rec.2020
② Adobe RGB > sRGB > DCI-P3
③ Rec.709 > ProPhotoRGB > DCI-P3
④ ProPhotoRGB > AdobeRGB > Rec.709

51 기기를 이용한 조색에 대한 설명 중 가장 거리가 먼 것은?

① 색료 선택, 초기 레시피 예측, 레시피 수정 기능이 필요하다.
② 원료 조합과 만들어진 색의 관계를 예측하는 컬러모델이 필요하다.
③ 측색 매칭 알고리즘을 이용하면 목표색과 일치한 스펙트럼을 갖도록 색을 조색한다.
④ 색료 데이터베이스는 각 색료에 대한 흡수, 산란 특성 등 색료의 물리적, 화학적 특징에 대한 정보를 포함한다.

> **해설** 컴퓨터 자동조색
> 색견본의 색상 배합비를 미리 컴퓨터에 입력해 놓고 조색이 필요한 경우 즉석에서 전자동으로 조색이 가능하고, 동일한 색상을 얻을 수 있어 스펙트럼을 갖는 측색 매칭 알고리즘 이용이 필요치 않다. 컴퓨터, 자동조색기, 믹서, 베이스도료, 컬러런트로 구성된다.

52 육안 색 비교를 위한 부스 내부의 조건에 대한 설명으로 올바르지 않은 것은?

① 일반적으로 부스의 내부는 명도 L*가 약 45~55의 무광택의 무채색으로 한다.
② 부스 내의 작업면은 비교하려는 시료면과 가까운 휘도율을 갖는 무채색으로 한다.
③ 조명의 환산판은 항상 사용한다.
④ 어두운 색을 비교하는 경우의 작업면 조도는 2000lx에 가까운 것이 좋다.

> **해설** 먼셀 명도 3 이하의 어두운 색을 검색할 때는 2,000Lux 이상의 조도를 사용하고 조명의 균제도는 0.8 이상인 것이 바람직하다.

53 반사 물체의 색 측정에 있어 빛의 입사 및 관측 방향에 대한 기하학적 조건에 관한 설명으로 잘못된 것은?

① di:8° 배치는 적분구를 사용하여 조명을 조사하고 반사면의 수직에 대하여 8도 방향에서 관측한다.
② d:0 배치는 정반사 성분이 완벽히 제거되는 배치이다.
③ di:8°와 8°:di는 배치가 동일하나 광의 진행이 반대이다.
④ di:8°와 de:8°의 배치는 동일하나, di:8°는 정반사 성분을 제외하고 측정한다.

54 컴퓨터 자동배색의 특징이 아닌 것은?

① 스펙트럼 데이터를 이용하여 아이소머리즘을 실현할 수 있다.
② 최소 컬러런트 구성과 조합을 찾아 효율성을 높일 수 있다.
③ 작업자의 감정이나 환경에 기인한 측색 오차의 영향을 최소화할 수 있다.
④ 자동배색에 혼입되는 각종 요인에서도 색채가 변하지 않으므로 발색공정관리가 쉽다.

 CCM(Computer Color Matching, 컴퓨터 자동배색)시스템의 특징은 분광반사율을 기준색에 맞추어 일치시키는 것이다.

55 유기안료에 대한 설명으로 잘못된 것은?

① 무기안료에 비해 일반적으로 불투명하고 내광성 및 내열성이 우수하다.
② 유기 화합물을 주체로 하는 안료를 총칭한다.
③ 물에 녹지 않는 금속 화합물 형태의 레이크 안료와 물에 녹지 않는 염료를 그대로 사용한 색소 안료로 크게 구별된다.
④ 인쇄 잉크, 도료, 플라스틱 착색 등의 용도로 사용된다.

 유기안료는 금속성분의 무기안료에 비해 내광성·내열성·은폐력이 떨어지고, 용제에 녹아 색이 번지는 현상이 있다.

56 가법혼색만을 이용하여 색을 표현하는 출력영상장비는?

① LCD 모니터
② 레이저 프린터
③ 디지타이저
④ 스캐너

57 색도 좌표(Chromaticity-Coordinates)를 나타내는 것이 아닌 것은?

① x, y
② u′, v′
③ u*, v*
④ u, v

58 표면색의 시감 비교 시 비교하는 색면의 크기에 관한 사항으로 올바르지 않은 것은?

① 비교하는 색면의 크기와 관찰거리는 시야각으로 약 2도 또는 10도가 되도록 한다.
② 2도 시야 300mm 관찰거리에서 관측창 치수는 11×11mm가 권장된다.
③ 10도 시야 500mm 관찰거리에서 관측창 치수는 87×87mm가 권장된다.
④ 2도 시야 700mm 관찰거리에서 관측창 치수는 54×54mm가 권장된다.

59 다음 중 색공간 정보와 16비트 심도, 압축 등의 조건을 모두 만족하는 파일 형식은?

① BMP
② PNG
③ JPEG
④ GIF

 확장자 PNG파일은 Portable Network Graphic의 약자로, JPEG와 GIF의 장점만을 합한 그래픽 파일 포맷이다. 무손실 압축방식으로 이미지의 질적 변화가 거의 없고, 16비트 심도, 압축 등의 조건을 만족하며 8비트, 24비트, 32비트로 나누어 저장할 수 있다. 배경을 GIF처럼 투명하게 저장할 수도 있다.

60 측색 장비에 대한 설명이 틀린 것은?

① 색채계는 등색함수를 컬러 필터를 사용해 구현한다.

② 디스플레이 장치의 색측정은 필터식 색체계로만 가능하다.

③ 분광 광도계는 물체 표면에서 반사된 가시 스펙트럼 대역의 파장을 측정한다.

④ 빛 측정에는 분광 광도계보다 분광 복사계를 사용한다.

제4과목 색채지각론

61 직물의 직조 시 하나의 색만을 변화시키거나 더함으로써 전체 색조를 조절할 수 있는 것과 관련이 있는 것은?

① 푸르킨예 현상
② 베졸드 효과
③ 애브니 효과
④ 맥스웰 회전현상

해설 베졸드 동화 효과(Bezold Effect)
회색바탕에 어두운 색 선을 그리면 전체 바탕의 회색은 더욱 어둡게 보이고, 밝은 색 선을 그리면 전체 바탕의 회색이 더 밝아 보이는 것을 말한다.

62 낮에는 빨간 꽃이 잘 보이다가 밤에는 파란 꽃이 더 잘 보이는 현상과 관계 없는 것은?

① 체코의 생리학자인 푸르킨예가 발견하였다.

② 시각기제가 추상체시로부터 간상체시로의 이동이다.

③ 추상체에 의한 순응이 간상체에 의한 순응보다 느리기 때문이다.

④ 간상체 시각과 추상체 시각의 스펙트럼 민감도가 다르기 때문이다.

63 빨강의 잔상은 녹색이고, 노랑과 파랑 사이에도 상응한 결과가 관찰된다는 것과 빨강을 볼 수 없는 사람은 녹색도 볼 수 없다는 색채지각의 대립과정 이론을 제안한 사람은?

① 오스트발트
② 먼 셀
③ 영-헬름홀츠
④ 헤 링

해설 헤링의 반대색설
• 색채지각의 대립과정 이론
• 괴테의 4원색설을 바탕으로 빨강 – 녹색, 노랑 – 파랑이 대립적으로 작용한다는 이론

64 회전 혼합에 대한 설명 중 틀린 것은?

① 보색이나 준보색 관계의 색을 회전 혼합시키면 무채색으로 보인다.
② 회전 혼합은 평균 혼합으로서 명도와 채도가 평균값으로 지각된다.
③ 색료에 의해서 혼합되는 것이므로 계시가법혼색에 속하지 않는다.
④ 채도가 다르고 같은 명도일 때는 채도가 높은 쪽의 색으로 기울어져 보인다.

해설 회전혼합은 동일 지점에서 두 가지 이상의 색자극을 반복시키는 계시혼합의 원리에 의해 색이 혼합되어 보이는 것으로 중간혼합의 일종이다.

65 다음 가시광선의 범위 중에서 초록계열 파장의 범위는?

① 590~620nm
② 570~590nm
③ 500~570nm
④ 450~500nm

해설 1666년 뉴턴은 분광실험에서 빛의 굴절 현상을 이용하여 프리즘으로 백색광을 분해하였다. 태양 광선을 분광시켰을 때 굴절이 작은 것부터 차례로 약 700~610(nm)에서는 빨강이, 610~590(nm)에서는 주황이, 590~570(nm)에서는 노랑이, 570~500(nm)에서는 초록이, 500~450(nm)에서는 파랑이, 450~400(nm)에서는 보라가 관찰된다.

66 다음 중 빨강과 청록의 체크무늬 스카프에서 볼 수 있는 색의 대비 현상과 동일한 것은?

① 남색 치마에 노란색 저고리
② 주황색 셔츠에 초록색 조끼
③ 자주색 치마에 노란색 셔츠
④ 보라색 치마에 귤색 블라우스

67 색의 삼속성과 감정효과에 대한 설명 중 가장 거리가 먼 것은?

① 색의 화려함과 수수함은 채도에 의해 가장 영향을 받는다.
② 명도, 채도가 동일한 경우에 한색계가 난색계보다 화려한 느낌을 준다.
③ 색상이 동일한 경우에 명도가 높을수록 부드럽게 느껴진다.
④ 명도가 동일한 경우에 유채색이 무채색보다 진출해 보인다.

68 무거운 작업도구를 사용하는 작업장에서 심리적으로 가볍게 느끼도록 하는 색으로 가장 효과적인 것은?

① 고명도, 고채도인 한색계열의 색
② 저명도, 고채도인 난색계열의 색
③ 저명도, 저채도인 한색계열의 색
④ 고명도, 저채도인 난색계열의 색

해설 색이 주는 무게감은 고명도의 색은 가벼운 느낌을 주고, 저명도·저채도의 색은 무거운 느낌을 준다. 난색은 진출색이고, 한색은 후퇴색이다.

69 대비효과가 순간적이며 시점을 한 곳에 집중시키려는 색채지각과정에서 일어나는 색채현상은?

① 동시대비
② 계시대비
③ 병치대비
④ 동화대비

70 색채지각과 감정효과에 대한 설명 중 옳은 것은?

① 좁은 방을 넓어 보이게 하려면 진출색과 팽창색의 원리를 활용한다.
② 같은 색상일 경우 고채도보다는 흰색을 섞은 저채도의 색이 축소되어 보인다.
③ 명도를 이용하여 색의 팽창과 수축의 느낌을 조정할 수 있다.
④ 무채색은 유채색보다 진출, 팽창되어 보인다.

71 색채 지각에 대한 설명 중 틀린 것은?

① 명순응의 시간이 암순응의 시간보다 길다.
② 추상체는 100cd/m² 이상일 때만 활동하며 이를 명소시라고 한다.
③ 1~100cd/m² 일 때는 추상체와 간상체 모두 활동하는 데 이를 박명시라고 한다.
④ 박명시에는 망막상의 두 감지 세포가 모두 활동하므로 시각적인 정확성을 기대하기 어렵다.

해설
• 명순응 : 어두운 곳에서 밝은 곳으로 이동 시, 밝기에 적응하는 과정 및 상태
• 암순응 : 밝은 곳에서 어두운 곳으로 이동 시, 어두움에 적응하는 과정 및 상태

72 색채의 온도감에 대한 설명으로 옳은 것은?

① 따뜻한 느낌을 주는 색상은 한색이며, 노랑·주황·빨강계열을 말한다.
② 물을 연상시키는 파랑계열을 중립색이라 한다.
③ 색의 온도감은 파장이 긴 쪽이 따뜻하게 느껴지고, 파장이 짧은 쪽이 차갑게 느껴진다.
④ 온도감은 명도 → 색상 → 채도 순으로 영향을 준다.

73 색 필터로 적색(Red)과 녹색(Green)을 혼합하였을 때 나타나는 색은?

① 청색(Blue)
② 황색(Yellow)
③ 마젠타(Magenta)
④ 백색(White)

해설 가법혼색
빨강(R)+초록(G)=노랑(Y)

74 혼색과 관계된 원색 및 관계식 중 그 특성이 나머지와 다른 것은?

① $Y + C = G = W - B - R$
② $R + G = Y = W - B$
③ $B + G = C = W - R$
④ $B + R = M = W - G$

75 다음 중 가법혼색 원리에 의한 것이 아닌 것은?

① 무대조명
② 컬러인쇄 원색 분해 과정
③ 컬러 모니터
④ 컬러 사진

 사이안(Cyan), 마젠타(Magenta), 노랑(Yellow)의 색료의 3색을 사용하는 감법혼색의 원리를 응용한 것으로는 컬러사진, 컬러복사, 컬러인쇄가 있다.

76 5PB 4/4인 색이 갖는 감정효과와 거리가 먼 것은?

① 후퇴되어 보인다.
② 팽창되어 보인다.
③ 진정효과가 있다.
④ 시간의 경과가 짧게 느껴진다.

77 수정체 뒤에 있는 젤리 상태의 물질로 안구의 3/5를 차지하며 망막에 광선을 통과시키고 눈의 모양을 유지하며, 망막을 눈의 벽에 밀착시키는 작용을 하는 것은?

① 홍 채
② 유리체
③ 모양체
④ 맥락막

 유리체(Vitreous Body) : 안구를 가득 채우고 있는 젤리와 같은 투명한 물질로 안압을 유지하는 기능을 가진다.

78 색에 관한 설명이 틀린 것은?

① 순색은 무채색의 포함량이 가장 적은 색이다.
② 유채색은 빨강, 노랑과 같은 색으로 명도가 없는 색이다.
③ 회색, 검은색은 무채색으로 채도가 없다.
④ 색채는 포화도에 따라 유채색과 무채색으로 구분한다.

79 인종에 따라 눈의 색깔이 다르게 보이는 것은 눈의 어느 부분 때문인가?

① 각 막 ② 수정체
③ 홍 채 ④ 망 막

80 다음 색채대비 중 스테인드글라스에 많이 사용되고, 현대 회화에서는 칸딘스키, 피카소 등이 많이 사용한 방법은?

① 채도대비 ② 명도대비
③ 색상대비 ④ 면적대비

75 ④ 76 ② 77 ② 78 ② 79 ③ 80 ③ 정답

제5과목 **색채체계론**

81 먼셀 색체계의 활용상 특성으로 옳은 것은?

① 먼셀 색표집의 표준 사용연한은 5년이다.
② 먼셀 색체계의 검사는 C광원, 2°시야에서 수행한다.
③ 먼셀 색표집은 기호만으로 전달해도 정확성이 높다.
④ 개구색 조건보다는 일반 시야각의 방법을 권장한다.

82 CIE Yxy 색체계의 설명으로 틀린 것은?

① 색채는 표준광, 반사율, 표준 관측자의 삼자극치 값으로 입체적인 색채공간을 형성한다.
② 광원색의 경우 Y값은 좌표로서의 의미를 잃고 색상과 채도만으로 색채를 표시할 수 있다.
③ 초록계열 색채는 좌표상의 작은 차이가 실제는 아주 다른 색으로 보이고, 빨강계열 색채는 그 반대이다.
④ 색좌표의 불균일성은 메르카도르 (Mercator) 세계지도 도법에 나타난 불균일성과 유사한 예이다.

해설 맥아담의 연구에 의해서 밝혀진 것으로 xy색도도에서 인간은 녹색의 차이에는 둔감하나 파란색의 차이에는 민감한 특성이 있다(xy색도도에 극한된 내용이다).

83 오스트발트 색체계에 대한 일반적 설명으로 옳은 것은?

① 맥스웰의 색채 감지이론으로 설계되었다.

② 색상은 단파장반사, 중파장반사, 장파장반사의 3개 기본색으로 설정되었다.
③ 회전혼색기의 색채 분할면적의 비율을 변화시켜 여러 색을 만들었다.
④ 광학적 광혼합을 전제로 혼합되었다.

84 요하네스 이텐의 색채조화론에 대한 설명이 틀린 것은?

① 12색상환을 기본으로 2색6색조화 이론을 발표하였다.
② 2색조화는 디아드, 다이아드라고 하며 색상환에서 보색의 조화를 일컫는다.
③ 5색조화는 색상환에서 5등분한 위치의 5색이고, 삼각형 위치에 있는 3색과 하양, 검정을 더한 배색을 말한다.
④ 6색조화는 색상환에서 정사각형 지점의 색과 근접보색으로 만나는 직사각형 위치의 색은 조화된다.

해설 요하네스 이텐의 색채조화론에서 6색의 조화는 색상환에서 6등분된 위치에 있는 색들의 조합과 4색배색에 흰색, 검정색을 포함한 배색도 6색조화라고 한다.

85 다음 중 방위 – 오상(五常) – 오음(五音) – 오행(五行)의 연결이 잘못된 것은?

① 東(동) – 仁(인) – 角(각) – 土(토)
② 西(서) – 義(의) – 商(상) – 金(금)
③ 南(남) – 禮(예) – 緻(치) – 火(화)
④ 北(북) – 智(지) – 羽(우) – 水(수)

해설 음양오행사상의 색채 체계

오행	목	화	토	금	수
계절	봄	여름	토용	가을	겨울
방향	동	남	중앙	서	북
풍수	청룡	주작	황룡	백호	현무
오정색	청	적	황	백	흑
오간색	녹벽	홍자	유황	–	–
오륜	인	예	신	의	지
신체부위	간장	심장	위장	폐	신장
맛	신맛	쓴맛	단맛	매운맛	짠맛
오음	각	치	궁	상	우

86 색채조화를 위한 올바른 계획 방향이 아닌 것은?

① 색채조화는 주변요인에 영향을 받으므로 상대적이기보다 절대성, 개방성을 중시해야 한다.

② 공간에서의 색채조화를 위해서는 시간의 흐름에 따른 변화를 고려해야 한다.

③ 자연의 다양한 변화에 따른 색조개념으로 계획해야 한다.

④ 조화에 영향을 주는 변수와 인간과의 관계를 유기적으로 해석해야 한다.

87 세계 각국의 색채표준화 작업을 통해 제시된 색채체계를 오래된 것으로부터 최근의 순서대로 옳게 나열한 것은?

① NCS – 오스트발트 – CIE

② 오스트발트 – CIE – NCS

③ CIE – 먼셀 – 오스트발트

④ 오스트발트 – NCS – 먼셀

88 Pantone 색체계에 대한 설명으로 옳은 것은?

① 스웨덴, 노르웨이, 스페인의 국가 표준색 제정에 기여한 색체계이다.

② 채도는 절대 채도치를 적용한 지각적 등보성이 없이 절대수치인 9단계로 모든 색을 구성하였다.

③ 색상, 포화도, 암도로 조직화하였으며 색상은 24개로 분할하여 오스트발트 색체계와 유사하다.

④ 실용성과 시대의 필요에 따라 제작되었기 때문에 개개 색편이 색의 기본 속성에 따라 논리적인 순서로 배열되어 있지 않다.

89 다음 중 가장 채도가 낮은 색명은?

① 장미색 ② 와인레드

③ 베이비핑크 ④ 카 민

90 전통색에 대한 설명으로 틀린 것은?

① 전통색에는 그 민족의 정체성이 담겨 있다.

② 전통색을 통해 그 민족의 문화, 미의식을 알 수 있다.

③ 한국의 전통색은 관념적 색채로 상징적 의미의 표현수단으로 사용되었다.

④ 한국의 전통색체계는 시지각적 인지를 바탕으로 한다.

86 ① 87 ② 88 ④ 89 ③ 90 ④ **정답**

91 NCS(Natural Color System) 색체계의 구성 특징으로 옳은 것은?

① NCS 색체계는 빛의 강도를 토대로 색을 표기하였다.
② 모든 색을 색지각량이 일정한 것으로 생각해 그 총량은 100이 된다.
③ 검은 색성과 흰 색성의 합은 항상 100이다.
④ NCS의 표기는 뉘앙스와 명도로 표시한다.

92 먼셀의 색입체를 수직으로 자른 단면의 설명으로 옳은 것은?

① 대칭인 마름모 모양이다.
② 보색관계의 색상면을 볼 수 있다.
③ 명도가 높은 어두운 색이 상부에 위치한다.
④ 한 개 색상의 명도와 채도 관계를 볼 수 있다.

해설 먼셀의 색입체에서 명도단계는 상부가 밝고 아래가 어두운 색이다.

93 KS 계통색명의 유채색 수식 형용사 중 고명도에서 저명도의 순으로 옳게 나열된 것은?

① 연한 → 흐린 → 탁한 → 어두운
② 연한 → 흐린 → 어두운 → 탁한
③ 흐린 → 연한 → 탁한 → 어두운
④ 흐린 → 연한 → 어두운 → 탁한

94 저드(D. Judd)에 의해 제시된 색채조화의 원리 중 '색의 체계에서 규칙적으로 선택된 색들의 조합은 대체로 아름답다.'라는 성질에 해당하는 것은?

① 친밀성의 원리
② 비모호성의 원리
③ 유사의 원리
④ 질서의 원리

95 국제조명위원회에서 개발된 색체계에 대한 설명이 틀린 것은?

① 1931년 감법혼색에 의해 CIE색체계를 만들었다.
② 물체색뿐만 아니라 빛의 색까지 표기할 수 있다.
③ 광원과 관찰자에 대한 정보를 표준화하고 색을 수치화하였다.
④ 물체색이 광원에 따라 달라지는 것을 보완한 것이다.

해설 CIE(XYZ)색체계는 가법혼색의 원리인 RGB색체계로, 실재하는 3개의 단색광을 원자극으로 하는 표색계이다.

96 CIE XYZ 색표계 값을 구하기 위해 필요한 값이 아닌 것은?

① 광원의 분광복사분포
② 시료의 분광반사율
③ 색일치 함수
④ 시료에 사용된 염료의 양

97 P.C.C.S 색상 기호 – P.C.C.S 색상 명 – 먼셀 색상의 순서대로 바르게 나열된 것은?

① 2:R – red – 1R
② 10:YG – yellow green – 8G
③ 20:V – violet – 9PB
④ 6:yO – yellowish orange – 1R

98 다음 오스트발트 색체계의 표시기호 중 백색량이 가장 많은 것은?

① 7 ec
② 10 ca
③ 19 le
④ 24 pg

해설 오스트발트 기호와 혼합비

기호	a	c	e	g	i	l	n	p
백색량	89	56	35	22	14	8.9	5.6	3.5
흑색량	11	44	65	78	86	91.1	94.4	96.5

99 KS 관용색 이름인 '벽돌색'에 가장 가까운 NCS 색체계의 색채기호는?

① S1090 – R80B
② S3020 – R50B
③ S8010 – Y20R
④ S6040 – Y80R

해설 벽돌색 – 탁한 적갈색

100 다음 중 먼셀 색체계의 장점은?

① 색상별로 채도 위치가 동일하여 배색이 용이하다.
② 색상 사이의 완전한 시각적 등간격으로 수치상의 색채와 실제 색감과의 차이가 없다.
③ 정량적인 물리값의 표현이 아니고 인간의 공통된 감각에 따라 설계되어 물체색의 표현에 용이하다.
④ 인접색과의 비교에 의한 상대적 개념으로 확률적인 색을 표현하므로 일반인들이 사용하기 쉽다.

제 1 과목 색채심리

01 에바헬러의 색채 이미지 연상 중 폭력, 자유분방함, 예술가, 페미니즘, 동성애의 이미지를 갖는 색채는?

① 2.5Y5/4
② 2.5G4/10
③ 2.5PB4/10
④ 5P3/10

02 색채의 주관적 경험을 보여주는 것이 아닌 것은?

① 페흐너 효과 ② 기억색
③ 항상성 ④ 지역색

03 색채조절의 효과가 아닌 것은?

① 자연스럽게 일할 기분이 생긴다.
② 정리정돈과 청소가 잘된다.
③ 일의 능률이 오른다.
④ 개인적 취향을 만족시킨다.

해설
• 색채조절의 4대 요건 : 능률성·안전성·쾌적성·심미성의 향상
• 색채조절의 효과 : 색채조절의 목적이 제대로 구현되었을 때 나타나는 결과로, 주된 목적과 관련된 직접적인 효과와 부가적으로 발생하는 간접효과가 있다.

04 불특정 다수의 사람들이 거주하는 생활공간인 사무실, 도서관과 같은 건축공간의 색채조절로 부적합한 것은?

① 친숙한 색채환경을 만들어 이용자가 편안하게 한다.
② 근무자의 작업 능률을 증진시킬 수 있는 색채로 조절한다.
③ 시야 내에는 색채자극을 최소화하도록 색채사용을 제한한다.
④ 조도와 온도감, 습도, 방의 크기 같은 물리적 환경조건의 단점을 보완한다.

해설
색채조절은 색채의 생리적·심리적 효과를 활용하여 안전하고 효율적인 작업환경과 생활환경의 조성을 목적으로 하며, 색이 가지고 있는 독특한 기능이 발휘되도록 조절하는 것이다.

05 색채 선호에 대한 설명 중 틀린 것은?

① 색에 대한 일반적인 선호 경향과 특정 제품에 대한 선호색은 다르다.
② 일본의 경우 자동차는 흰색을 선호하는 경향이 크다.
③ 색에 대한 일반적인 선호 경향은 성별, 연령별에 따라 다른 특성을 보인다.
④ 제품의 특성에 따라 선호되는 색채는 고정되어 있다.

정답 1 ④ 2 ④ 3 ④ 4 ③ 5 ④

06 색채와 소리의 조화론을 처음으로 설명한 사람은?

① 칸 트
② 뉴 턴
③ 아인슈타인
④ 몬드리안

해설 어떤 소리에 색이 눈앞에 떠오르는 현상을 색청이라고 한다. 들리는 음의 높낮이에 따라 색에 대한 감수성이나 톤이 달라지기도 한다. 이를 뉴턴은 17세기에 무지개의 색을 7음계와 연관시켰다. 간딘스키는 '추상회화론'에서 트럼펫의 예리한 음색은 노랑, 높고 맑게 울리는 바이올린은 빨강, 첼로는 어두운 파랑으로 서술하였다.

07 다음 중 소비자가 소비행동을 할 때 제품 및 색채의 선택에 가장 많은 영향을 주는 요인은?

① 준거집단
② 대면집단
③ 트렌드세터(Trend Setter)
④ 매스미디어(Mass Media)

08 색채와 촉감의 연결이 옳은 것은?

① 건조한 느낌 - 난색계열
② 촉촉한 느낌 - 밝은 노랑, 밝은 하늘색
③ 강하고 딱딱한 느낌 - 고명도, 고채도의 색채
④ 부드러운 감촉 - 저명도, 저채도의 색채

해설 한색 계열은 촉촉한 느낌을 주는 반면, 난색계열의 색채는 건조해 보인다.

09 국제언어로서 활용되는 교통 및 공공시설물에 사용되는 안전을 위한 표준색으로 구급장비, 상비약, 의약품에 사용되는 상징색은?

① 빨 강
② 노 랑
③ 파 랑
④ 초 록

10 색채의 구체적 연상과 추상적 연상이 잘못 연결된 것은?

① 초록 - 풀, 초원, 산 - 안정, 평화, 청초
② 파랑 - 바다, 음료, 청순 - 즐거움, 원숙함, 사랑
③ 노랑 - 개나리, 병아리, 나비 - 명랑, 화려, 환희
④ 빨강 - 피, 불, 태양 - 정열, 공포, 흥분

해설 단색의 연상과 이미지로서 파랑은 하늘, 바다, 청결, 청춘, 시원함 - 자유, 여름, 지구 등이다.

11 젊음과 희망을 상징하고 첨단기술의 이미지를 연상시키는 색채는?

① 5YR 5/6
② 2.5BG 5/10
③ 2.5PB 4/10
④ 5RP 5/6

12 매슬로(Maslow)의 인간의 욕구 단계에 관한 설명으로 틀린 것은?

① 자아실현 욕구 – 자아개발의 실현
② 생리적 욕구 – 배고픔, 갈증
③ 사회적 욕구 – 자존심, 인식, 지위
④ 안전 욕구 – 안전, 보호

해설 ③ 사회적 욕구 : 소속감, 애정을 추구하고픈 갈망

13 색채와 다른 감각 간의 교류현상 중 틀린 것은?

① 색채와 음악을 일치시키기 위한 노력은 있었으나 공통의 이론으로는 발전되지 못했다.
② 색채의 촉각적 특성은 표면색채의 질감, 마감처리에 의해 그 특성이 강조 또는 반감된다.
③ 색채는 시각현상이며 색에 기반한 감각의 공유현상이다.
④ 색채와 맛에 관한 연구는 문화적·지역적 특성보다는 보편성에 기초를 두어야 한다.

해설 **색채와 공감각**
색채와 공감각은 색채의 특성과 다른 감각 간의 교류 현상이다. 색채는 인간의 오감 중 시각에 관련된 감각 현상이지만, 인간의 선행경험에 따라 다른 감각과 교류되는 색채감각을 경험하게 된다. 색채와 상호작용을 활용하면 메시지와 의미를 보다 정확하고 강하게 전달할 수 있다.

14 노란색과 철분이 많이 섞인 붉은색 암석이 성곽을 이루고 있는 곳에 위치한 리조트의 외관을 토양과 같은 YR계열로 색채디자인을 하였다. 이때 디자이너가 가장 중점적으로 고려한 것은?

① 시인성
② 다양성과 개성
③ 주거자의 특성
④ 지역색

해설 지역색은 그 지역의 자연환경과 어울리고 선호되는 색채로 국가나 지방의 특성과 이미지를 부각시키는 색채를 사용되어야 한다. 그러므로 장식적인 것이 아니라 경관(환경)색채와 같은 의미로 보아야 한다. 가령 황토색이 특징적으로 나타나는 지역의 건축 외장에는 황토색 계열을 적용해야 어울리게 된다.

15 일반적으로 차분함을 선호하는 남성용 제품에 활용하기 좋은 색은?

① 밝은 노랑
② 선명한 빨강
③ 어두운 청색
④ 파스텔 톤의 분홍색

해설 차분한 남성용 제품에는 점잖은 느낌의 저명도의 파랑, 남색 등이 선호된다.

16 불교에서 신성시되는 종교색은?

① 빨 강
② 파 랑
③ 노 랑
④ 검 정

해설 불교는 황금색과 노란색, 기독교는 빨간색이나 청색, 천주교는 흰색이나 검정, 이슬람교는 녹색을 사용한다.

17 표본조사의 방법 중 조사대상 전체를 조사하는 대신 일부분을 조사함으로써 전체를 추측하는 조사방법은?

① 다단추출법
② 계통추출법
③ 무작위추출법
④ 등간격추출법

> **해설** **무작위 추출법**
> • 추첨과 같은 형식이다(우연적 효과).
> • 사회조사의 개수가 많은 경우 실시한다.
> • 조사대상 전체를 조사하는 대신 일부분을 조사함으로써 전체를 추측하는 조사방법이다.

18 브랜드 관리 과정이 옳게 나열된 것은?

① 브랜드 설정 → 브랜드 파워 → 브랜드 이미지 구축 → 브랜드 충성도 확립
② 브랜드 설정 → 브랜드 이미지 구축 → 브랜드 충성도 확립 → 브랜드 파워
③ 브랜드 이미지 구축 → 브랜드 파워 → 브랜드 설정 → 브랜드 충성도 확립
④ 브랜드 이미지 구축 → 브랜드 충성도 확립 → 브랜드 파워 → 브랜드 설정

19 색채의 사용에 있어서 색채의 기능성과 관련되어 적용된 경우는?

① 우리나라 국기의 검은색
② 공장 내부의 연한 파란색
③ 커피 전문점의 초록색
④ 공군 비행사의 빨간 목도리

20 색채치료에 대한 설명 중 틀린 것은?

① 빨강은 감각신경을 자극하여 시각, 후각, 청각, 미각, 촉각 등에 도움을 주고 혈액순환을 촉진시키고 뇌척수액을 자극하여 교감신경계를 활성화한다.
② 주황은 갑상선 기능을 자극하고 부갑상선 기능을 저하시키며 폐를 확장시키며 근육의 경련을 진정시키는 데 효과가 있다.
③ 초록은 방부제 성질을 갖고 근육과 혈관을 축소하며, 긴장감을 주는 균형과 조화의 색이다.
④ 보라는 정신질환의 증상을 완화시킬 뿐만 아니라 감수성을 조절하고 배고픔을 덜 느끼게 해 준다.

> **해설** 색채치료의 효과에서 파랑은 방부제의 성질을 갖고 근육과 혈관을 축소하며, 혈액을 순환시켜 주는 균형과 조화의 색이다.

제2과목 색채디자인

21 건축가 르 꼬르뷔지에(Le Corbusier)와 루이 설리번(Louis Sullivan)이 강조한 현대 디자인의 사상적 배경에 해당하는 것은?

① 심미주의 ② 절충주의
③ 기능주의 ④ 복합표현주의

> **해설** 르 코르뷔지에는 기술과 산업의 순수한 기능성을 롤모델로 하였으며, 건축가의 역할이란 기능적이고 합리적인, 목적에 부합하는 건물을 설계하는 것이라고 하며 다양한 기술적 가능성을 최대한도로 활용해야 한다고 주장하였다.

22 산업디자인에 있어서 기능성의 4가지 조건이 아닌 것은?

① 물리적 기능
② 생리적 기능
③ 심리적 기능
④ 심미적 기능

23 디자인의 라틴어 어원인 데시나레(Designare)의 의미와 관련이 없는 것은?

① 지시한다.
② 계획을 세운다.
③ 스케치한다.
④ 본을 뜨다.

해설 디자인의 명사적 의미로는 계획, 기획, 설계, 구상, 의장, 도안이 있다. 디자인은 넓은 의미의 조형계획이며, 합목적성을 지닌 창작을 지칭한다.

24 다음에서 설명하는 디자인 사조는?

대중문화 속에 등장하는 이미지를 미술로 수용한 사조로, 대중예술 매개체의 유행에 대하여 새로운 태도로 언급된 명칭이다. 미국적 물질주의 문화의 반영이며, 그 근본적 태도에 있어서 당시의 물질문명에 대한 낙관적 분위기와 깊이 연결되어 있다.

① 옵티컬 아트 ② 팝 아트
③ 아르데코 ④ 데 스틸

25 주위를 환기시킬 때, 단조로움을 덜거나 규칙성을 깨뜨릴 때, 관심의 초점을 만들거나 움직이는 효과와 흥분을 만들 때 이용하면 효과적인 디자인 요소는?

① 강 조
② 반 복
③ 리 듬
④ 대 비

26 기계, 기술의 발달을 비판한 미술공예운동을 주장한 사람은?

① 헤르만 무테지우스(Hermann Muthesius)
② 윌리엄 모리스(William Morris)
③ 앙리 반 데 벨데(Henry van de velde)
④ 구텐베르크(Johannes Gutenberg)

해설 윌리엄 모리스의 미술공예운동 : 수공예가 지닌 아름다움을 회복시키려는 수공예부흥운동을 말한다.

27 기업의 이미지를 극대화하기 위한 CI(Corporate Identity) 색채 계획 시 필수적 고려사항이 아닌 것은?

① 기업의 이념
② 이미지의 일관성
③ 소재 적용의 용이성
④ 유사기업과의 동질성

28 굿 디자인(Good Design) 운동의 근본적 배경을 "제품의 선택이 곧 생활양식의 선택"이라고 주장한 사람은?

① 루이지 콜라니(Luigi Colani)
② 그레고르 파울손(Gregor Paulsson)
③ 윌리엄 고든(William J. Gordon)
④ A. F. 오스본(A. F. Osborn)

29 다음 중 마른 체형을 보완하기 위한 가장 효과적인 색채는?

① 5Y 7/3
② 5B 5/4
③ 5PB 4/5
④ 5P 3/6

 마른 체형을 보완하는 진출색이자 팽창색인 난색 계열의 고채도·고명도의 색을 사용한다.

30 컬러 플래닝 프로세스가 옳게 나열된 것은?

① 기획 – 색채설계 – 색채관리 – 색채계획
② 기획 – 색채계획 – 색채설계 – 색채관리
③ 기획 – 색채관리 – 색채계획 – 색채설계
④ 기획 – 색채설계 – 색채계획 – 색채관리

31 다음의 ()에 공통적으로 들어갈 내용은?

> 휴대전화를 중심으로 새로 등장한 기술 현상이 ()이다. 여러 가지 디지털 기술이 하나의 제품 안에 통합되는 현상을 ()라고 한다.

① 쌍방향 커뮤니케이션
 (Two-way Communication)
② 인터랙션 디자인(Interaction Design)
③ 디지털 컨버전스
 (Digital Convergence)
④ 위지윅(WYSIWYG)

32 굿 디자인(Good Design)의 조건으로 반드시 필요하다고 볼 수 없는 것은?

① 경제성과 독창성
② 주목성과 일관성
③ 심미성과 질서성
④ 합목적성과 효율성

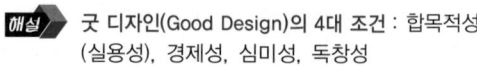 굿 디자인(Good Design)의 4대 조건 : 합목적성 (실용성), 경제성, 심미성, 독창성

33 각 요소들이 같은 방향으로 운동을 계속하는 경향과 관련한 게슈탈트 그루핑 법칙은?

① 근접성 ② 유사성
③ 연속성 ④ 폐쇄성

 게슈탈트 그루핑의 법칙 중에서 연속성은 형이나 형의 그룹이 방향성을 지니고 연속되어 보이는 방식으로 배열된 것이다.

28 ② 29 ① 30 ② 31 ③ 32 ② 33 ③ 정답

34 색채계획 과정에서 컬러 이미지의 계획능력, 컬러 컨설턴트의 능력은 어느 단계에서 요구되는가?

① 색채환경분석
② 색채심리분석
③ 색채전달계획
④ 디자인에 적용

 컬러 컨설턴트의 역할은 클라이언트에게 목적에 맞는 결과를 전달하고자 하는 역할이 가장 크므로 색채전달계획 단계에 능력이 요구된다.

35 실내디자인 색채계획 시 검토대상에 해당되지 않는 것은?

① 적합한 조도
② 색 면의 비례
③ 인간의 심리상태
④ 소재의 다양성

36 다음 (　)에 가장 적절한 말은?

> 디자인은 언제나 디자이너의 창의적인 디자인 감각에 의하여 새롭게 탄생하는 (　)을 생명으로 새로운 가치를 추구하는 것이어야 한다.

① 예술성
② 목적성
③ 창조성
④ 사회성

37 최소한의 예술이라고 하는 미니멀리즘의 색채 경향이 아닌 것은?

① 개성적 성격, 극단적 간결성, 기계적 엄밀성을 표현
② 통합되고 단순한 색채 사용
③ 시각적 원근감을 도입한 일루전(Illusion) 효과 강조
④ 순수한 색조대비와 비교적 개성 없는 색채 도입

 미니멀아트는 1960년대 후반부터 주관적이고 단순한 미를 보여 주었다. 감성을 고의로 억제하며 디자인의 미감을 최소한으로 줄여 작품의 색채를 극도로 단순화하였다.

38 컬러 플래닝의 계획단계에서 조사항목이 아닌 것은?

① 문헌 조사
② 앙케이트 조사
③ 측색 조사
④ 컬러 조색

39 품평할 목적으로 제작되는 것으로, 완성예상 실물과 흡사하게 만드는 데 중점을 두는 모델은?

① 아이소타입 모델
② 프로토타입 모델
③ 프레젠테이션 모델
④ 러프 모델

 프레젠테이션 모델(Presentation Model) 설계가 끝난 단계에서 제작되는 것으로 완성 작품의 전시용 모형을 말한다. 석고 · 플라스틱 · 나무 등에 의해 정밀하게 만들어진다.

40 비례에 대한 설명으로 틀린 것은?

① 비례를 구성에 이용하여 훌륭한 형태를 만든 예로는 밀로의 비너스, 파르테논 신전 등이 있다.
② 황금비는 어떤 선을 2등분하여 작은 부분과 큰 부분의 비를, 큰 부분과 전체의 비와 같게 한 분할이다.
③ 비례는 기능과도 밀접하여, 자연 가운데 훌륭한 기능을 가지고 있는 것의 형태는 좋은 비례양식을 가진다.
④ 등차수열은 1 : 2 : 4 : 8 : 16 : …과 같이 이웃하는 두 항의 비가 일정한 수열에 의한 비례이다.

제3과목 색채관리

41 파장의 단위가 아닌 것은?

① nm ② mk
③ Å ④ μm

 큰 파장의 단위는 m, cm, mm를 쓰고 작은 파장의 단위는 μm, nm, Å 등이 쓰인다.

42 다음 중 색온도에 대한 설명이 옳은 것은?

① 색온도는 광원의 실제 온도이다.
② 높은 색온도는 붉은 색계열의 따뜻한 색에 대응된다.
③ 백열등은 6,000K 정도의 색온도를 지녔다.
④ 백열등과 같은 열광원은 흑체의 색온도로 구분한다.

 색온도(Color Temperature)
빛의 색을 측정하고 표현하는 수단으로서, 광원의 실제 온도가 아니다. 이것은 흑체가 각 온도마다 정해진 빛을 내므로 그것과 비교하여 빛의 색을 표현하는 것을 말한다. 온도가 낮을 때는 적외선을 주로 방출하여 눈에 보이지 않으며, 온도가 높아질수록 가시광선이 많아져 색을 띠게 되는데 빨강, 주황, 노랑, 흰색, 파란색조로 변한다. 색온도의 단위는 절대온도 켈빈(K)으로 표기한다.

43 한국산업표준(KS)에 정의된 색에 관한 용어에 대한 설명이 틀린 것은?

① 색순응 : 명순응 상태에서 시각계가 시야의 색에 적응하는 과정 및 상태
② 휘도순응 : 시각계가 시야의 휘도에 순응하는 과정 또는 순응한 상태
③ 암순응 : 밝은 곳에서 어두운 곳으로 이동 시, 어두움에 적응하는 과정 및 상태
④ 명소시 : 정상의 눈으로 100cd/m²의 상태에서 간상체가 활동하는 시야

명소시 : 정상의 눈으로 명순응된 시각의 상태이다. 명순응 상태에서는 대략 추상체만이 활성화된다.

44 모니터의 색채 조절(Monitor Color Calibration)에 대한 설명으로 틀린 것은?

① 자연에 가까운 색채를 구현하기 위해서는 색온도를 6,500K로 설정하는 것이 바람직하다.
② 감마 조절을 통해 톤 재현 특성을 교정한다.
③ 흰색의 밝기를 조절한다.
④ 색역 매핑(Color Gamut Mapping)을 실시한다.

45 다음 중 색온도(Color Temperature)가 가장 높은 것은?

① 촛 불
② 백열등(200W)
③ 주광색 형광등
④ 백색 형광등

 램프는 색온도의 차이에 따라 L(전구색, 2,940K), WW(온백색, 3,450K), W(백색, 4,230K), N(주백색, 5,000K), D(주광색, 6,430K)로 표시되어 있다.

46 다음 중 CCM과 관련이 없는 것은?

① 감법혼색
② 측정반사각
③ 흡수계수와 산란계수
④ 쿠벨카 문크 이론

 ② 측정반사각은 광택도를 측정하는 것과 관련이 있다.

47 인쇄의 종류에 대한 설명 중 틀린 것은?

① 평판인쇄는 잉크가 묻는 부분과 묻지 않는 부분이 같은 평판에 있으며 오프셋(Offset)인쇄라고도 한다.
② 등사판인쇄, 실크스크린 등은 오목판인쇄에 해당된다.
③ 볼록판인쇄는 잉크가 묻어야 할 부분이 위로 돌출되어 인쇄하는 방식으로 활판, 연판, 볼록판이 여기에 해당된다.
④ 공판인쇄는 판의 구멍을 통하여 종이, 섬유, 플라스틱 등의 표면에 인쇄잉크나 안료로 찍어내는 방법이다.

②의 등사판인쇄, 실크스크린은 공판인쇄에 해당된다.

48 반사율이 파장에 관계 없이 높기 때문에 거울로 사용하기에 적합한 금속은?

① 금
② 구 리
③ 알루미늄
④ 은

알루미늄 : 가시광선 영역에서는 은의 반사율이 더 높기 때문에 거울을 만들 때 은을 많이 사용해 왔지만, 자외선 및 적외선 영역에서의 반사율이 모두 금속 중 가장 높아서 광학기기에는 알루미늄으로 코팅한 반사거울을 많이 사용한다.

49 색 비교를 위한 시환경에 대한 내용 중 일반적으로 이용하는 부스의 내부 색 명도로 옳은 것은?

① L* = 25의 무광택 검은색
② L* = 50의 무광택 무채색
③ L* = 65의 무광택 무채색
④ L* = 80의 무광택 무채색

50 LCD 모니터에서 노란색(Yellow)을 표현하기 위해 모니터 삼원색 중 사용되어야 하는 색으로 옳은 것은?

① Green + Blue
② Yellow
③ Red + Green
④ Cyan + Magenta

RGB 색체계에서 노랑(Yellow)=빨강(Red)+초록(Green)이다.

51 측색의 궁극적인 목적과 거리가 먼 것은?

① 색을 정확하게 재현하기 위해

② 일정한 색 체계로 해석하여 전달하기 위해

③ 색을 정확하게 파악하기 위해

④ 색의 선호도를 나타내기 위해

52 물체색은 광원과 조명방식에 따라 변한다. 이와 관련한 설명이 옳은 것은?

① 동일 물체가 광원에 따라 각기 다른 색으로 보이는 것을 광원의 연색성이라 한다.

② 모든 광원에서 항상 같은 색으로 보이는 현상을 메타머리즘이라고 한다.

③ 백열등 아래에서는 한색계열 색채가 돋보인다.

④ 형광등 아래에서는 난색계열 색채가 돋보인다.

 ② 어떠한 광원에서도 항상 같은 색으로 보이는 현상을 아이소메리즘이라 한다.
③ 백열등 아래에서는 난색 계열의 색채가 돋보인다.
④ 형광등 아래에서는 한색 계열의 색채가 돋보인다.

53 국제조명위원회(CIE)의 업적에 관한 설명으로 틀린 것은?

① 평균적인 사람의 색 인식을 기술하는 표준관찰자(Standard Observer) 정립

② 이론적, 경험적으로 완벽한 균등색공간(Uniform Color Space) 정립

③ 사람의 시각 시스템이 특정색에 반응하는가를 기술한 삼자극치(Tristimulus Values) 계산법 정립

④ 색 비교와 연구를 위한 표준광(Standard Illuminant) 데이터 정립

54 CCM(Computer Color Matching)의 장점은?

① 분광반사율을 기준색과 일치시키므로 아이소머리즘을 실현할 수 있다.

② 기본 색료가 변할 때마다 필요한 데이터를 입력하지 않아도 된다.

③ 착색 대상 소재의 특성 변화에 대한 데이터베이스를 만들지 않아도 된다.

④ 다양한 조건에서 발생되는 메타머리즘을 실현할 수 있다.

55 정량적이지 않고 주관적인 색채검사는?

① 육안검색　　② 색차계

③ 분광측색　　④ 분광광도계

 색채검사 중 육안검색은 주관적인 개인차가 있을 수 있다.

56 다음 중 합성염료는?

① 산화철　　② 산화망간

③ 목 탄　　④ 모베인

 모베인(Mauvein)은 1856년 영국의 윌리엄 헨리 퍼킨(William Henry Perkin)이 화학적 합성으로 발견한 자주색 염료이다.

57 다음 중 출력 기기가 아닌 것은?

① 모니터
② 스캐너
③ 잉크젯 프린터
④ 플로터

 색채는 광원에 따라 물체의 색이 다르게 보인다. 뿐만 아니라 광원에 따라 물체의 색이 같아 보이는 현상도 발생할 수 있다. 이러한 현상을 메타머리즘이라고 한다.

제4과목 색채지각의 이해

58 다음 중 색차식의 종류로 거리가 먼 것은?

① L*u*v* 표색계에 따른 색차식
② 아담스 니커슨 색차식
③ CIE 2000 색차식
④ ISCC 색차식

61 햇살이 밝은 운동장에서 어두운 실내로 이동할 때, 빨간색은 점점 사라져 보이고 청색이 밝게 보이는 시각현상은?

① 메타머리즘
② 항시성
③ 보색잔상
④ 푸르킨예 현상

59 염료의 일반적인 특징으로 옳은 것은?

① 불투명하다.
② 무기물이다.
③ 물에 녹지 않는다.
④ 표면에 친화력이 있다.

 염료의 특징
• 물이나 유기용제에 용해된다.
• 대부분 액체형태를 띠며 투명성이 높다.
• 표면친화력이 높아 섬유 등에 침투하여 염착시키므로 별도의 접착제가 필요하지 않는다.
• 방직, 피혁, 잉크, 종이 목재 및 식품 등의 염색에 사용된다.

62 색채를 강하게 보이기 위해 디자인에서 악센트로 자주 사용하는 색은?

① 채도가 높은 색
② 채도가 낮은 색
③ 명도가 높은 색
④ 명도가 낮은 색

 강조색으로 자주 사용되는 색은 디자인 효과마다 다르지만, 채도가 높은 색이 강한 느낌으로 악센트 효과를 줄 때 자주 사용된다.

60 다음 중 색채 오차의 시각적인 영향력이 가장 큰 것은?

① 광원에 따른 차이
② 질감에 따른 차이
③ 대상의 표면 상태에 따른 차이
④ 대상의 형태에 따른 차이

63 다음 빈칸에 들어갈 말이 순서대로 옳은 것은?

같은 거리에 있는 색채자극은 그 색채에 따라 가깝게, 또는 멀게 느껴지게 된다. 실제보다 가깝게 보이는 색을 (), 멀어져 보이는 색을 ()이라 한다.

① 팽창색, 수축색
② 흥분색, 진정색
③ 진출색, 후퇴색
④ 강한색, 약한색

해설 색은 같은 거리에 있음에도 불구하고 앞으로 진출해 보이는 진출색과 뒤로 물러나 보이는 후퇴색이 있다. 파장이 긴 난색계의 색이 진출해 보이고, 파장이 짧은 한색계의 색이 후퇴해 보인다.

64 인쇄 과정 중에 원색분판 제판과정에서 시안(Cyan) 분해 네거티브 필름을 만들기 위해 사용하는 색 필터는?

① 시안색 필터
② 빨간색 필터
③ 녹색 필터
④ 파란색 필터

해설 네거티브(Negative) : 현상된 사진의 화상에서 피사체의 명암이 반대로 기록된 것이며, 컬러 네거티브는 명암이 반대이고 색도 그의 보색을 나타낸다.

65 대비현상에 대한 설명으로 옳은 것은?

① 명도대비란 밝은 색은 어두워 보이고, 어두운 색은 밝아 보이는 현상이다.
② 유채색과 무채색 사이에서는 채도대비를 느낄 수 없다.
③ 생리적 자극방법에 따라 동시대비와 계시대비로 나눌 수 있다.
④ 색상대비가 잘 일어나는 순서는 3차색 > 2차색 > 1차색의 순이다.

66 파장이 동일해도 색의 채도가 높아짐에 따라 색이 달라 보이는 현상(또는 효과)은?

① 색음 현상
② 애브니 효과
③ 리프만 효과
④ 베졸트 브뤼케 현상

해설 애브니 효과는 색의 순도와 관계되는 현상으로 색의 순도(채도)가 변함에 따라 주파장의 색(색상)이 변화하는 것을 말한다.

67 색각 이론에 관한 설명으로 틀린 것은?

① 헤링은 반대색설을 주장하였다.
② 영 – 헬름홀츠는 3원색설을 주장하였다.
③ 헤링 이론의 기본색은 빨강, 주황, 녹색, 파랑이다.
④ 영 – 헬름홀츠 이론의 기본색은 빨강, 녹색, 파랑이다.

68 다음 중 흥분감을 가장 잘 나타낼 수 있는 파장은?

① 730nm ② 600nm
③ 530nm ④ 420nm

해설 흥분감은 난색의 고채도 색이 가장 높게 나타나므로 가시광선의 범위 380~780nm 중 620~780nm에 해당하는 빨강이 가장 높게 나타난다.
① 빨강(620~780nm)
② 주황(590~620nm)
③ 초록(500~570nm)
④ 보라(380~450nm)

64 ② 65 ③ 66 ② 67 ③ 68 ① **정답**

69 다음 중 교통사고율이 가장 높은 자동차의 색상은?

① 파 랑 ② 흰 색
③ 빨 강 ④ 노 랑

70 어느 특정한 색채가 주변 색채의 영향을 받아 본래의 색과는 다른 색채로 지각되는 경우는?

① 색채의 지각효과
② 색채의 대비효과
③ 색채의 자극효과
④ 색채의 혼합효과

71 여러 가지 파장의 빛이 고르게 섞여 있을 때 지각되는 색은?

① 녹 색 ② 파 랑
③ 검 정 ④ 백 색

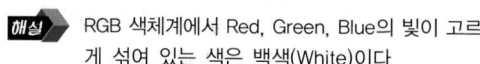 RGB 색체계에서 Red, Green, Blue의 빛이 고르게 섞여 있는 색은 백색(White)이다.

72 색의 동화효과를 바르게 설명한 것은?

① 일정한 자극이 사라진 후에도 지속적으로 자극을 느끼는 현상이다.
② 대비효과의 일종으로서 음성적 잔상으로 지각된다.
③ 색의 경연감에 영향을 주는 지각 효과이다.
④ 색의 전파효과 또는 혼색효과라고 한다.

73 시세포에 관한 설명으로 틀린 것은?

① 추상체는 장파장, 중파장, 단파장의 동일한 비율로 색을 인지한다.
② 인간은 추상체와 간상체의 비율로 볼 때 색상과 채도의 구별보다 명도의 구별에 더 민감하다.
③ 추상체는 망막의 중심부인 중심와에 존재한다.
④ 간상체는 단일세포로 구성되어 빛의 양을 흡수하는 정도에 따라 빛을 감지한다.

해설 추상체는 단파장에 반응하는 S추상체, 중파장에 반응하는 M추상체, 장파장에 반응하는 L추상체가 있다. 이 추상체의 분광감도는 서로 중첩되어 있고 하나의 추상체에 하나의 분광에만 반응하는 것은 아니며 가시광선의 영역에 겹쳐 있다.

74 빛의 특성에 관한 설명 중 틀린 것은?

① 파장이 짧을수록 빛의 산란도 심해지므로 청색광이 많이 산란하여 청색으로 보인다.
② 대기 중의 입자가 크거나 밀도가 높은 경우 모든 빛을 균일하게 산란시켜 거의 백색으로 보인다.
③ 깊은 물이 푸르게 보이는 것은 물은 빨강을 약간 흡수하고 파랑을 반사하기 때문이다.
④ 저녁노을이 좀 더 보랏빛으로 보이는 이유는 빨강과 파랑을 흡수하기 때문이다.

해설 색상은 태양빛이 물체에 닿을 때 반사하는 색을 우리 눈으로 인지하게 된다.

컬러리스트기사·산업기사 [필기] 한권으로 끝내기!

75 가법혼색과 감법혼색의 설명으로 틀린 것은?

① 가법혼색은 네거티브필름 제조, 젤라틴 필터를 이용한 빛의 예술 등에 활용된다.
② 색필터는 겹치면 겹칠수록 빛의 양은 더해지고, 명도가 높아지기 때문에 가법혼색이라 부른다.
③ 감법혼색의 삼원색은 Yellow, Magenta, Cyan이다.
④ 감법혼색은 컬러 슬라이드, 컬러영화필름, 색채사진 등에 이용되어 색을 재현시키고 있다.

76 다음 ()에 들어갈 내용으로 적합한 것은?

> 연령에 따른 색채지각은 수정체의 변화와 관련 있다. 세포가 노화되는 고령자는 ()의 색인식이 크게 퇴화된다.

① 청색계열
② 적색계열
③ 황색계열
④ 녹색계열

77 면적 대비에 대한 설명 중 옳은 것은?

① 동일한 색이라도 면적이 커지면 명도와 채도가 감소해 보인다.
② 큰 면적의 강한 색과 작은 면적의 약한 색은 조화된다.

③ 강렬한 색채가 큰 면적을 차지하면 눈이 피로해지므로 채도가 낮은 색을 사용하여 눈을 보호한다.
④ 큰 면적보다 작은 면적 쪽의 색채가 훨씬 강렬하게 보인다.

78 안구 내에서 빛의 반사를 방지하며, 눈에 영양을 보급하는 역할을 하는 것은?

① 맥락막
② 공 막
③ 각 막
④ 망 막

 눈의 구조에서 맥락막은 망막과 공막 사이에 있는 막으로, 혈관을 통해서 눈에 영양을 보급하는 역할을 한다.

79 보색에 대한 설명 중에서 틀린 것은?

① 모든 2차색은 그 색에 포함되지 않은 원색과 보색관계에 있다.
② 보색 중에서 회전혼색의 결과 무채색이 되는 보색을 특히 심리보색이라 한다.
③ 보색관계에 있는 두 색광의 혼합결과는 백색광이 된다.
④ 색상환에서 보색이 되는 두 색을 이웃하여 놓았을 때 보색대비 효과가 나타난다.

80 중간혼색에 대한 설명으로 틀린 것은?

① 중간혼색은 가법혼색과 감법혼색의 중간에 해당된다.
② 중간혼색의 대표적 사례는 직물의 디자인이다.
③ 중간혼색은 물체의 혼색이 아니다.
④ 컬러 텔레비전은 중간혼색에 해당된다.

해설 중간혼색은 가법혼색의 일종으로, 혼합된 색이 평균화되는 것을 말한다.

제**5**과목 **색채체계의 이해**

81 먼셀 색표집에서 소재나 재현의 발달에 따라 표현의 범위가 달라질 수 있는 속성은?

① 색 상 ② 흑색량
③ 명 도 ④ 채 도

82 한국산업표준(KS) 중의 관용색명에 관한 설명으로 옳은 것은?

① 관용색명은 주로 사물의 명칭에서 유래한 것으로, 색의 삼속성에 의한 표시기호가 병기되어 있다.
② 새먼핑크, 올리브색, 에메랄드그린 등의 색명은 사용할 수 없다.
③ 한국산업표준(KS) 관용색명은 독일공업규격 색표에 준하여 만든 것이다.
④ 색상은 40색상으로 분류되고 뉘앙스를 나타내는 수식어와 함께 쓰인다.

83 다음 ()에 들어갈 오방색으로 옳은 것은?

> 광명과 부활을 상징하는 중앙의 색은 (A)이고 결백과 진실을 상징하는 서쪽의 색은 (B)이다.

① A : 황색, B : 백색
② A : 청색, B : 황색
③ A : 백색, B : 황색
④ A : 황색, B : 홍색

84 NCS 색체계에서 검정을 표기한 것은?

① 0500-N
② 3000-N
③ 5000-N
④ 9000-N

 해설 NCS 색체계에서는 흰색 0500-N, 회색 1000-N, 1500-N, 2000-N 등으로 표기하며 검정은 9000-N으로 표기한다.

85 고채도의 반대색상 배색에서 느낄 수 있는 이미지는?

① 협조적, 온화함, 상냥함
② 차분함, 일관됨, 시원시원함
③ 강함, 생생함, 화려함
④ 정적임, 간결함, 건전함

 해설 반대색상 배색은 색상환에서 서로 마주 보고 있는 색상으로 배색하는 것으로 강함, 선명함, 명쾌함이 나타난다.

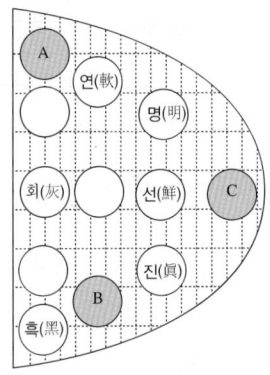

86 P.C.C.S 색체계에 관한 설명으로 틀린 것은?

① 명도와 채도를 톤(Tone)이라는 개념으로 정리하였다.

② 명도를 0.5단계로 세분화하여, 총 17단계로 구분한다.

③ 1964년에 일본 색채연구소가 발표한 컬러 시스템이다.

④ 색상, 포화도, 암도의 순서로 색을 표시한다.

87 먼셀 색입체의 수직 단면도에서 볼 수 없는 것은?

① 다양한 색상환 ② 다양한 명도

③ 다양한 채도 ④ 보색 색상면

해설 먼셀 색입체를 세로로 절단하게 되면 자른 색상을 기준으로 같은 색의 단면이라는 뜻의 등색단면을 볼 수 있고, 반대색상의 흐름도 같이 관찰할 수 있다.

88 채도와 관련된 용어가 아닌 것은?

① 선명도 ② 색온도

③ 포화도 ④ 지각 크로마

해설 색온도는 물체를 가열할 때 발생하는 빛의 색에 관계되며, 온도 상승에 따라 색이 변해간다.

89 그림은 한국전통색과 톤의 서술어의 개념을 나타낸 것이다. A, B, C 전통색 톤을 순서대로 옳게 나열한 것은?

① 담(淡), 숙(熟), 순(純)

② 숙(熟), 순(純), 담(淡)

③ 농(濃), 담(淡), 순(純)

④ 숙(熟), 순(純), 농(濃)

해설 한국전통색의 톤 서술어
• 순(선명한)
• 명(밝은)
• 선(원색)
• 진(진한, 짙은)
• 연(연한)
• 숙(어두운)
• 담(매우 연한)
• 회(탁한)
• 흑(아주 어두운)

90 문 – 스펜서 색채조화론에 대한 설명이 틀린 것은?

① 균형 있게 선택된 무채색의 배색은 유채색의 배색에 못지않은 아름다움을 나타낸다.

② 동일색상의 조화는 매우 바람직하다.

③ 작은 면적의 강한 색과 큰 면적의 약한 색은 조화된다.

④ 색상과 채도를 일정하게 하고 명도만을 변화시킨 단순한 배색은 여러 가지 색상을 사용한 복잡한 배색보다는 미도가 낮다.

91 오스트발트 색체계의 특징이 아닌 것은?

① 표시된 기호로 색의 직관적 연상이 가능하다.

② 지각적 등간격성이 확립되어 있지 않아 측색을 위한 척도로 삼기에는 불충분하다.

③ 안료 제조 시 정량조제에 응용이 가능하다.

④ 색배열의 위치로 조화되는 색을 찾기 쉬워 디자인색채계획에 활용하기 적합하다.

92 먼셀 색체계의 7.5RP 5/8에 대한 설명으로 옳은 것은?

① 명도 7.5, 색상 5RP, 채도 8

② 색상 7.5RP, 명도 5, 채도 8

③ 채도 7.5, 색상 5RP, 명도 8

④ 색상 7.5RP, 채도 5, 명도 8

 먼셀 기호 표기법으로 색의 표기는 색상, 명도, 채도의 순으로, 기호로는 H V/C로 표기한다.

93 CIE 색체계에 대한 설명 중 틀린 것은?

① CIE LAB과 CIE LUV는 CIE의 1931 년 XYZ체계에서 변형된 색공간체계이다.

② 색채공간을 수학적인 논리에 의하여 구성한 것이다.

③ XYZ체계는 삼원색 RGB 3자극치의 등색함수를 수학적으로 변환하는 체계이다.

④ 지각적 등간격성에 근거하여 색입체로 체계화한 것이다.

94 색의 표준화를 통해 얻을 수 있는 효과와 거리가 먼 것은?

① 색채정보의 보관

② 색채정보의 재생

③ 색채정보의 전달

④ 색채정보의 창조

95 L* a* b* 측색값에 대한 설명 중 옳은 것은?

① L*값이 클수록 명도가 높고, a*와 b*의 절댓값이 클수록 채도가 높다.

② L*값이 클수록 명도가 낮고, a*가 작아지면 빨간색을 띤다.

③ L*값이 클수록 명도가 높고, a*와 b*가 0일 때 채도가 가장 높다.

④ L*값이 클수록 명도가 낮고, b*가 작아지면 파란색을 띤다.

 L*a*b* 측색값에서 L*은 명도지수이고, a*와 b* 는 색상과 채도 지수이다. +L*는 고명도이고 -L*는 저명도, +a*는 Red 방향이며 -a*는 Green 방향, +b*는 Yellow 방향이고 -b*는 Blue 방향이다.

96 요하네스 이텐의 색채조화론과 거리가 먼 것은?

① 2색조화

② 4색조화

③ 6색조화

④ 8색조화

97 단조로운 배색에 대조되는 색을 배색
했을 때 나타나는 배색효과는?

① 반복배색 효과
② 강조배색 효과
③ 톤배색 효과
④ 연속배색 효과

 강조효과에 의한 배색(Accent Color)
도미넌트 컬러와 대조적인 색상이나 톤을 사용하
여 강조한다. Accent란 돋보이게 하는, 눈에 띄게
하는 등의 의미로써, 단조로운 배색에 대조적인
색을 소량 첨가하여 전체적으로 돋보이게 하고
개성을 부여하는 기법이다.

98 현색계와 혼색계에 대한 설명 중 옳은
것은?

① 혼색계는 사용하기 쉽고, 측색기를
 필요로 하지 않는다.
② 대표적인 혼색계로는 먼셀, NCS,
 DIN 등이다.
③ 현색계는 좌표 또는 수치를 이용하
 여 표현하는 체계이다.
④ 현색계는 조건등색과 광원의 영향을
 많이 받는다.

99 오스트발트 색체계와 관련이 없는 것
은?

① 등순색 계열
② 등흑색 계열
③ 등혼색 계열
④ 등백색 계열

 오스트발트의 조화론의 등색상 삼각형에서의 조
화는 등백색 계열·등흑색 계열·등순색 계열·
등색상 계열·유채색과 무채색·순색과 흰색 및
검은색의 조화가 있다.

100 톤온톤(Tone On Tone) 배색 유형과
관계 있는 배색은?

① 명도의 그라데이션 배색
② 세퍼레이션 배색
③ 색상의 그라데이션 배색
④ 이미지 배색

 톤온톤 배색 : 동일 색상에서 톤의 명도차를 비교적
크게 둔 배색

제1과목 **색채심리**

01 카스텔(Castel)은 색채/음악의 척도를 연구하고 각 음계와 색을 연결하였다. 다음 중 그 연결이 틀린 것은?

① A - 보라　　② C - 파랑
③ D - 초록　　④ E - 빨강

해설 카스텔은 색채와 음악의 척도를 연구하였는데, C는 청색, D는 초록, E는 노랑, G는 빨강, A는 보라로 각 음계와 색을 연결시켰다.

02 제품의 색채계획이 필요한 이유와 가장 거리가 먼 것은?

① 제품 차별화를 위해
② 제품 정보 요소 제공을 위해
③ 기능의 효과적인 구분을 위해
④ 지역색의 적용을 위해

03 색채의 심리적 기능에 대한 설명 중 틀린 것은?

① 외관상의 판단에 미치는 심리적 기능은 색채의 영향과 색채의 미적효과의 두 가지로 대별된다.
② 온도감, 크기, 거리 등의 판단에 영향을 미치는 것은 색채의 미적효과 때문이다.

③ 색채는 인종과 언어, 시대를 초월하는 전달수단이 된다.
④ 색채의 기능은 문자나 픽토그램 같은 표기 이상으로 직접 감각에 호소하기 때문에 효과가 빠르다.

해설 색채의 감정효과에 의해서 온도감, 경연감, 거리감, 크기감 등이 영향을 받는다.

04 색채를 적용할 대상을 검토할 때 고려해야 할 조건이 아닌 것은?

① 면적효과 - 대상이 차지하는 면적
② 거리감 - 대상과 보는 사람과의 거리
③ 공공성의 정도 - 개인용, 공동사용의 구분
④ 안전규칙 - 색채선택의 안정성 검토

05 일반적으로 국기에 사용되는 색과 상징하는 의미가 잘못 연결된 것은?

① 빨강 - 혁명, 유혈, 용기
② 파랑 - 결백, 순결, 평등
③ 노랑 - 광물, 금, 비옥
④ 검정 - 주권, 대지, 근면

해설
• 흰색(Wh)의 연상 및 상징하는 의미는 순수, 순결, 신성, 정직, 청결이다.
• 파랑의 연상 및 상징하는 의미는 명예, 호감, 정절, 침착, 평화 등이다.

정답 1 ④　2 ④　3 ②　4 ④　5 ②

06 패션 디자인 분야에 활용되는 유행 예측색은 실시즌보다 어느 정도 앞서 제안되는가?

① 6개월 ② 12개월
③ 18개월 ④ 24개월

 패션디자인 부분은 유행색이 매우 중요한 요인이 되는데 유행색 관련기관에 의해 24개월 이전에 제안된다.

07 국제적으로 사용되는 안전을 위한 표준색 중 구급장비, 상비약, 의약품 등에 사용되는 안전색은?

① 빨 강 ② 노 랑
③ 초 록 ④ 파 랑

해설 안전색으로서 위생, 구호, 진행, 안전을 의미하는 색상은 초록으로, 안전지도 표시, 유도표지, 구호표지 등의 사용 예가 있다.

08 색채의 연상과 상징에 대한 설명이 틀린 것은?

① 연상은 개인의 지식이나 경험 등 내면적인 요인에 기초한다.
② 연상조사 결과를 보면 조사 대상자의 소속집단 성향이 표현되거나 구체적인 연상이 시대의 추이를 반영한다.
③ 상징은 추상적인 개념이나 사상을 형태나 색으로 쉽게 표현한 것이다.
④ 고채도색보다 저채도색이 연상어의 의미가 크고, 이미지를 구체적으로 상징할 수 있다.

해설 빨강, 파랑, 노랑 등의 원색과 해맑은 톤일수록 연상되는 언어가 많다.

09 빨간색을 보았을 때 구체적으로 '붉은 장미'를, 추상적으로 '사랑'을 떠올리는 것과 관련한 색채심리 용어는?

① 색채 환상
② 색채 기억
③ 색채 연상
④ 색채 복사

해설 색채 연상은 색을 보았을 때 심리적 활동의 영향으로 어떤 형상이나 이미지가 나타나는 것이다.

10 색채 마케팅 전략의 개발에 영향을 미치는 요인으로 가장 거리가 먼 것은?

① 라이프 스타일과 문화의 변화
② 환경문제와 환경운동의 영향
③ 인구통계적 요인
④ 정치와 법규의 규제 요인

11 색채선호와 상징에 대한 설명 중 틀린 것은?

① 연령별로 선호하는 색은 국가들마다 뚜렷한 차이를 보인다.
② 일조량이 많은 지역에서는 일반적으로 장파장의 색을 선호한다.
③ 국가와 문화가 다르면 같은 색이라도 상징하는 내용이 다를 수 있다.
④ 교육 정도가 높을수록 저채도를 좋아하는 경향이 있다.

12 종교와 문화권의 상징색에 대한 설명이 틀린 것은?

① 색채는 모든 문화권에서 종교, 전통의식, 예술 등의 분야에 걸쳐 상징과 은유적 역할을 담당해 왔다.
② 힌두교와 불교에서는 노란색을 신성시 여겨왔다.
③ 서양 문화권에서 하양은 죽음의 색으로서 장례식을 대표하는 색이다.
④ 기독교와 천주교에서는 하느님과 성모마리아를 고귀한 청색으로 연상해왔다.

해설 검정(Bk)의 연상 및 상징으로 침묵, 불안, 죽음이 있고, 서양 문화권에서 흰색은 순결, 평화, 우아함, 청결을 상징한다.

13 착시에 대한 설명 중 틀린 것은?

① 망막에 미치는 빛자극에 대한 주관적 해석
② 기억의 무의식적 추론에 의해 나타나는 현상
③ 대상을 물리적 실제와 다르게 지각하는 현상
④ 색채잔상과 대비현상이 대표적인 예

해설 ②는 기억색에 관한 설명이다.
기억색은 인간의 의식에 고정관념과 같이 존재하는 상징적인 색을 말한다.

14 다음 중 연상에 관한 설명으로 옳은 것은?

① 파란색 바탕의 노란색은 노란색 바탕의 파란색보다 더 크게 지각된다.
② '금색 – 사치', '분홍 – 사랑'과 같이 색과 감정이 관련하여 떠오른다.
③ 사과의 색을 빨간색이라고 기억한다.
④ 조명조건이 바뀌어도 일정한 색채감각을 유지한다.

15 제품 디자인을 위한 색채 기호 조사에 관한 설명이 틀린 것은?

① 문화적인 요인과 인성적인 요인이 혼합되어 나타난다.
② 기업이 시장의 요구에 응하기 위해서는 색채의 선택 범위를 다양화하는 것이 좋다.
③ 현대에 오면서 색채에 대한 요구나 만족도는 일정한 방향으로 흐른다.
④ 자신의 감성을 억제하는 사람은 청색, 녹색을 좋아하고 적색을 싫어하는 경향이 있다.

16 색채 마케팅과 관련된 내용으로 가장 거리가 먼 것은?

① 세분화된 시장의 소비자 그룹이 선호하는 색채를 파악하면 마케팅에 도움이 된다.
② 경기변동의 흐름을 읽고, 경기가 둔화되면 오래 지속될 수 있는 경제적이고 효과적인 색채마케팅을 강조한다.
③ 21세기 디지털 사회는 디지털을 대표하는 청색을 중심으로, 포스터모더니즘의 다양성과 복합성을 수용한다.
④ 환경주의 및 자연을 중시하는 디자인에서는 많은 수의 색채를 사용한다.

17 높은 음을 색채로 표현할 때 어두운 색보다 밝고 강한 채도의 색을 사용하는 것이 효과적인 것과 관련한 현상은?

① 공감각 ② 연 상
③ 경연감 ④ 무게감

 색채와 소리가 연관된 현상은 공감각에 의한 것이다.

18 지역색과 풍토색에 대한 설명 중 틀린 것은?

① 풍토색은 특정 지역의 기후와 토지의 색 및 바람과 태양의 색을 의미한다.
② 지리적으로 근접하거나 기후가 유사한 국가나 민족이라도 풍토색은 현저한 차이가 있다.
③ 지역색은 각 지역을 대표하는 특정 지역에서 추출된 색채이다.
④ 색채연구가인 장 필립 랑클로(Jean-Philippe Lenclos)는 땅의 색을 기반으로 건축물을 위한 색채팔레트를 연구하였다.

 ② 지리적으로 근접하거나 기후가 유사한 국가나 민족의 풍토색은 유사하다.

19 안전표지에 관한 일반적 의미로 잘못 연결된 것은?(의미 – 안전색, 대비색, 그림 표지의 색)

① 금지 – 빨강, 하양, 검정
② 지시 – 파랑, 하양, 하양
③ 경고 – 노랑, 하양, 검정
④ 안전 – 초록, 하양, 하양

20 색채선호에 영향을 미치는 요인으로 가장 거리가 먼 것은?

① 지 능 ② 연 령
③ 기 후 ④ 소 득

 색채심리에서 색채의 선호도는 개인, 연령, 생활 문화적 영향 및 구체적 대상에 따라 차이가 있다.

제**2**과목 색채디자인

21 빅터 파파넥의 복합기능 중 보편적인 것이며 인간의 마음속 깊이 자리 잡고 있는 충동과 욕망에 관계 되는 것은?

① 방법(Method)
② 필요성(Need)
③ 텔레시스(Telesis)
④ 연상(Association)

 연 상
디자인에 있어서 연상의 가치는 진지한 소비자의 욕구보다는 오히려 불확실한 예상이나 짐작, 차트식 기준에 의해서 결정된다는 것이다. 즉 많은 연상적 가치는 보편적인 것이며, 인간의 마음속 깊이 자리 잡고 있는 충동과 욕망에 관계된다.

22 디자인 조형요소에서 선에 대한 설명으로 틀린 것은?

① 점의 속도, 강약, 방향 등은 선의 동적 특성에 영향을 끼친다.
② 직선이 가늘면 예리하고 가벼운 표정을 가진다.
③ 직선은 단순, 남성적 성격, 정적인 느낌이다.
④ 쌍곡선은 속도감을 주고, 포물선은 균형미를 연출한다.

 ④ 쌍곡선은 균형미를 주고, 포물선은 우아함, 복잡함을 연출한다.

23 그림은 프랑스 끌로드 로랭의 '항구'라는 작품이다. 이 그림에서 설명할 수 있는 디자인의 조형원리는?

① 통일(Unity)
② 강조(Emphasis)
③ 균형(Balance)
④ 비례(Proportion)

24 1950년대 중후반 미국을 중심으로 이미지의 대중화, 형상의 복제, 표현기법의 보편화에 의해 예술을 개인적인 것에서 대중적인 것으로 개방시킨 사조는?

① 팝아트
② 다다이즘
③ 초현실주의
④ 옵아트

 1950년대 후반 미국을 중심으로 등장한 팝아트는 대중적 이미지를 차용하여, 매스미디어를 미술의 영역으로 승화시키고자 했던 구상미술의 경향을 말한다. 대표적인 작가로는 앤디 워홀, 리처드 해밀턴이 있다.

25 디자인의 조건 중 일정한 목적에 도달하는데 적합한 실용성과 요구되는 기능 충족을 말하는 것은?

① 경제성
② 심미성
③ 합목적성
④ 독창성

26 디자인의 개념에 대한 설명 중 틀린 것은?

① 디자인은 특정한 대상인들을 위한 행위예술이다.
② 소비자에겐 생활문화의 창출과 기업에겐 생존·성장의 기회를 주는 매개체이다.
③ 산업사회에 필요한 제품을 개발·유통시켜 국가산업발전에 기여하는 마케팅적 조형과학이다.
④ 물질은 물론 정신세계까지도 욕구를 충족시키고 창출하려는 기획이자 실천이다.

 ① 디자인의 개념은 현대의 대중적인 문화소비와 생활양식의 구체적 반영으로 의미와 역할이 점점 변모되어 왔다.

27 색채계획 시 색채가 주는 정서적 느낌을 언어로 표현한 좌표계로 구성하여 디자인 방법론으로 활용하기 위해 개발된 것은?

① 그레이 스케일(Gray Scale)
② 이미지 스케일(Image Scale)
③ 이미지 맵(Image Map)
④ 이미지 시뮬레이션(Image Simulation)

 이미지 스케일(Image Scale)이란 배색 이미지 공간이라고도 하며, 우리나라 사람들의 감성에 맞는 배색 이미지를 SD법 평가를 통해 색채 이미지를 언어로 표현한 좌표계로 위치시킨 것이다.

28 아르누보에 대한 설명으로 틀린 것은?

① 아르누보는 미술상 사뮈엘 빙(S. Bing)이 연 파리의 가게 명칭에서 유래한다.

② 전통적인 유럽의 역사 양식에서 이탈되어 유동적인 곡선표현을 특징으로 하고 있다.

③ 기능주의적 사상이나 합리성 추구 경향이 적었기에 근대디자인으로 이행하지 못했다.

④ 곡선적 아르누보는 오스트리아 빈을 중심으로 발전하였다.

해설 아르누보는 영국에서 그 기원을 찾을 수 있다. 모리스의 디자인 개혁을 가장 열성적으로 지지한 벨기에의 '앙리 반데벨데'와 함께 영국 디자인의 영향을 받아 초기 아르누보 양식을 완성하였다.

29 디자인 조건에 대한 설명 중 틀린 것은?

① 경제성 – 각 원리의 모든 조건을 하나의 통일체로 하는 것

② 문화성 – 오랜 세월에 걸쳐 형태와 사용상의 개선이 이루어짐

③ 합목적성 – 실용성, 효용성이라고도 함

④ 심미성 – 형태, 색채, 재질의 아름다움

해설 각 원리의 모든 조건을 하나의 통일체로 하는 것은 질서성에 대한 내용이다. 경제성은 최소의 정보를 투입하여 최대의 효과를 거둔다는 원칙이다.

30 국제적인 행사 등에서의 사용을 목적으로 제작된 그림문자로서, 언어를 초월해서 직감으로 이해할 수 있도록 한 그래픽 심벌은?

① 다이어그램(diagram)

② 로고타입(logotype)

③ 레터링(lettering)

④ 픽토그램(pictogram)

해설 픽토그램(pictogram)은 다수의 사람이 보더라도 같은 의미로 통할 수 있는, 직감으로 이해할 수 있도록 그림으로 된 언어체계이다.

31 다음 중 재질감에 대한 설명이 틀린 것은?

① 자연적 질감은 사진의 망점이나 인쇄상의 스크린 톤 등에서 찾을 수 있다.

② 재료, 조직의 정밀도, 질량도, 건습도, 빛의 반사도 등에 따라 시각적 감지효과가 달라진다.

③ 손으로 그리거나 우연적인 형은 자연적인 질감이 된다.

④ 촉각적 질감은 눈으로 볼 수 있고 손으로 만져서 느낄 수도 있다.

32 색채 조절의 효과로 볼 수 없는 것은?

① 안전색채를 사용하면 사고가 줄어든다.

② 자연환경 색채를 사용하면 밝고 맑은 자연의 기운을 느낀다.

③ 산만하고 일에 대한 집중력이 떨어진다.

④ 신체의 피로와 눈의 피로를 줄여 준다.

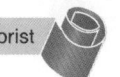

33 패션디자인의 색채계획 중 색채 정보 분석 단계에 해당되지 않는 것은?

① 유행정보 분석
② 이미지 맵 작성
③ 소비자정보 분석
④ 색채계획서 작성

해설 ② 이미지 맵 작성은 색채 디자인 단계에 해당한다.

34 독일공작연맹에 대한 설명이 틀린 것은?

① 헤르만 무지테우스의 제창으로 건축가, 공업가, 공예가들이 모여 결성된 디자인 진흥단체이다.
② 우수한 미적 기준을 표준화하여 대량생산하고, 수출을 통해 독일의 국부 증대를 목표로 하였다.
③ 질을 추구하면서도 동시에 대량생산에 의한 양을 긍정하여 모던디자인이 탄생하는 길을 열었다.
④ 조형의 추상성과 기하학적 간결한 형태의 경제성에 입각한 디자인을 추구하였다.

해설 독일공작연맹(DWB)
• 규격화한 형태로서 대량생산하여 그 목적을 달성할 수 있다고 생각하였으므로 간결하고 합리적인 양식을 만들어 가고자 했다.
• 미술과 근대공업의 결합을 시도, 기계에 의한 대량 생산운동을 긍정한 새로운 공예운동으로 건축, 공예, 가구 일반의 합목적인 구성을 의도하였으며, 미술과 공업을 수공작의 노력으로 해결하려 하였다.

35 기존의 낡은 예술을 모두 부정하고 기계세대에 어울리는 새롭고 다이내믹한 미의 창조를 주장한 사조는?

① 아방가르드　　② 다다이즘
③ 해체주의　　　④ 미래주의

해설 미래주의는 20세기 초 이탈리아를 중심으로, 대상의 움직임을 포착하고 기존의 낡은 예술을 부정하며, 기계시대에 어울리는 새롭고 다이내믹한 미의 창조를 주장한 운동이다.

36 색채 계획 프로세스 중, 이미지의 방향을 설정하고 주조색, 보조색, 강조색을 결정하고 소재 및 재질 결정, 제품 계열별 분류 및 체계화를 하는 단계는?

① 디자인 단계
② 기획 단계
③ 생산 단계
④ 체크리스트

37 산, 고층빌딩, 타워, 기념물, 역사 건조물 등 멀리서도 위치를 알 수 있는 그 지역의 상징물을 의미하는 디자인 용어는?

① 슈퍼그래픽(Super Graphic)
② 타운스케이프(Townscape)
③ 파사드(Facade)
④ 랜드마크(Land Mark)

해설 랜드마크
어떤 지역을 식별하는 데 목표물로서 적당한 사물로, 주위의 경관 중에서 두드러지게 눈에 띄기 쉬운 것이라야 하는데, 남산 타워나 역사성이 있는 서울 남대문 등이 해당된다.

38 디자인의 일반적인 정의로 () 속에 가장 적절한 용어는?

> 디자인이란 인간생활의 목적에 알맞고 ()적이며 미적인 조형을 계획하고 그를 실현한 과정과 그에 따른 결과로 정의될 수 있다.

① 자 연 ② 실 용
③ 생 산 ④ 경 제

39 다음에서 설명하는 색채디자인의 프로세스 과정은?

> 생산을 위한 재질의 검토와 단가, 재료의 특성을 시험하고 적용하는 과학적이고 합리적인 단계

① 욕구과정 ② 조형과정
③ 재료과정 ④ 기술과정

40 '아름답게 쓰다'라는 사전적 의미를 가진 표현 기법으로 가독성뿐만 아니라 손 글씨의 자연스러운 조형미를 효과적으로 나타내는 것은?

① 캘리그래피(Calligraphy)
② 일러스트레이션(Illustration)
③ 편집디자인(Editorial design)
④ 아이콘(Icon)

 캘리그라피(Calligraphy)란 어원적으로는 '아름답게 쓰다'의 뜻으로, 의미 전달이라는 문자의 본뜻을 떠나 유연하고 자연스러운 선, 여백의 미 등 조형적 관점에서 보는 것을 말한다.

제3과목 **색채관리**

41 다음 중 반사율이 파장에 관계 없이 높은 금속은?

① 알루미늄 ② 금
③ 구리 ④ 철

42 다른 물질과 흡착 또는 결합하기 쉬워, 방직(紡織) 계통에 많이 사용되며 그 외 피혁, 잉크, 종이, 목재 및 식품 등의 염색에 사용되는 색소는?

① 안 료 ② 염 료
③ 도 료 ④ 광물색소

 염료는 물이나 기름에 녹아 천이나 섬유에 침투하여 염착되며, 세탁이나 마찰에 안정적이다. 염료는 각각의 특성이 있으므로 염색하려는 물질에 따라 적당한 성질의 것을 선택하도록 한다.

43 물체색의 측정 방법 관련 용어의 설명으로 틀린 것은?

① 표준 백색판 – 분광 반사율의 측정에 있어서, 표준으로 쓰이는 분광 입체각 반사율을 미리 알고 있는 내구성 있는 백색판이다.
② 등색 함수 종류 – 측정의 계산에 사용하는 종류는 XYZ 색 표시계 또는 LUV 색 표시계가 있다.
③ 시료면 개구 – 분광 광도계에서 표준 백색판 또는 시료를 놓는 개구이다.
④ 기준면 개구 – 2광로의 분광 광도계에서 기준 백색판을 놓는 개구이다.

38 ② 39 ③ 40 ① 41 ① 42 ② 43 ② 정답

44 다음 중 균등 색 공간의 정의는?

① 특정 색 표시계에 따른 색 공간에서 표면색이 점유하는 영역

② 색의 상관성 표시에 이용하는 3차원 공간

③ 분광 분포가 다른 색자극이 특정 관측 조건에서 동등한 색으로 보이는 것

④ 동일한 크기로 지각되는 색차가 공간 내의 동일한 거리와 대응하도록 의도한 색 공간

45 분광복사계를 이용하여 모니터의 휘도를 측정하였다. 측정된 데이터의 단위로 옳은 것은?

① cd/m^2
② 단위 없음
③ Lux
④ Watt

 휘 도
광원의 단위 면적당 밝기의 정도, 발광원 또는 투과면이나 반사면의 표면 밝기이다. 단위는 cd/m^2이다.

46 관측자의 색채 적응 조건이나 조명이나 배경색의 영향에 따라 변화하는 색이 보이는 결과를 뜻하는 것은?

① 컬러풀니스(Colorfulness)

② 컬러 어피어런스(Color Appearance)

③ 컬러 세퍼레이션(Color Separation)

④ 컬러 프로파일(Color Profile)

 색은 조명, 재질, 관측 위치에 따라 변화하는 특성을 가지고 있다. 컬러 어피어런스(Color Appearance)는 시각적으로 보이는 대로 지각하게 되는 주관적인 색의 현시방법이다.

47 디지털 장비의 종속적 색체계에 해당하지 않는 것은?

① RGB 색체계

② NCS 색체계

③ HSB 색체계

④ CMY 색체계

48 목표색의 값이 L*=30, a*=32, b*=72이며, 시료색의 값이 L*=30, a*=32, b*=20일 때 어떤 색을 추가하여 조색하여야 하는가?

① 노 랑
② 녹 색
③ 빨 강
④ 파 랑

 L*a*b* 측색값에서 L*은 명도지수이고, a*와 b*는 색상과 채도 지수이다. +b*는 Yellow 방향이고 −b*는 Blue 방향이다.

49 다음 중 8비트를 한 묶음으로 표시하는 단위는?

① byte
② pixel
③ digit
④ dot

50 색료의 일반적인 성질에 대한 설명으로 옳은 것은?

① 안료는 착색하고자 하는 매질에 용해된다.

② 염료는 표면에 친화성을 갖는 화학 성질을 가지고 있다.

③ 안료는 염료에 비해서 투명하고 은폐력이 약하다.

④ 도료는 인쇄에만 사용되는 유색의 액체이다.

51 짧은 파장의 빛이 입사하여 긴 파장의 빛을 복사하는 형광 현상이 있는 시료의 색채측정에 적합한 장비는?

① 후방분광방식의 분광색채계
② 전방분광방식의 분광색채계
③ D₆₅ 광원의 필터식 색채계
④ 이중분광방식의 분광광도계

52 표면색의 시감비교에 쓰이는 자연의 주광은?

① 표준광원 C
② 중심시
③ 북창주광
④ 자극역

 ③ 일출 3시간 후에서 일몰 3시간 전까지의 태양광의 직사를 피한 북쪽 창을 통해 들어온 햇빛
① 가시파장역의 평균적인 주광
② 망막의 중심 우묵부(중심에 있는 우묵한 곳)를 통한 시각 상태. 추상체가 밀집되어 있어 색을 쉽게 구별하고 사물을 가장 또렷하게 볼 수 있음
④ 자극의 양(量)이 그 이하가 되면 느낄 수가 없고, 그 이상이 되면 비로소 느낄 수 있는 경계에 해당하는 자극치(刺戟値)

53 다음 중 RGB 색공간에 기반하여 장치의 컬러를 재현하지 않는 것은?

① LCD 모니터
② 옵셋 인쇄기
③ 디지털 카메라
④ 스캐너

 CMYK 색체계는 C(시안), M(마젠타), Y(노랑), K(검정)의 4색을 조합해서 정의한 것으로 주로 인쇄에서 사용된다.

54 조건등색(Metamerism)에 대한 설명 중 옳은 것은?

① 조명에 따라 두 견본이 같게도 다르게도 보인다.
② 모니터에서 색 재현과는 관계 없다.
③ 사람의 시감 특성과는 관련 없다.
④ 분광반사율이 같은 두 견본도 다르게 보일 수 있다.

 분광반사율이 다른 두 가지 물체가 특정 광원 아래서 같은 색으로 보이는 것을 메타메리즘, 조건등색이라고 한다.

55 육안측색을 통한 시료색의 일반적인 색 비교 절차로 틀린 것은?

① 시료색과 현장 표준색 또는 표준재료로 만든 색과 비교한다.
② 비교의 정밀도를 향상시키기 위해서 시료색의 위치를 바꾸지 않는다.
③ 메탈릭 마감과 같은 특별한 표면의 관찰은 당사자 간의 협정에 따른다.
④ 시료색들은 눈에서 약 500mm 떨어진 위치에, 같은 평면상에 인접하여 배치한다.

56 다음은 어떤 종류의 조명에 대한 설명인가?

> 적외선 영역에 가까운 가시광선의 분광분포로 따뜻한 느낌을 주며 유리구의 색과 디자인에 따라 주광색 전구, 색전구 등이 있으며 수명이 짧고 전력효율이 낮은 단점이 있다.

① 형광등　　② 백열등
③ 할로겐등　　④ 메탈할라이드등

57 다음 중 디지털 컬러 이미지의 저장 시 손실 압축 방법으로 파일을 저장하는 포맷은?

① JPEG　　② GIF
③ BMP　　④ RAW

해설 디지털 이미지를 저장할 때 압축하는 것은 JPEG 확장자이며, 이미지의 질과 파일의 크기를 조절하여 저장할 수 있다. 이미지가 큰 파일을 아주 작은 크기의 파일로 압축하려 하면 이미지의 질이 그만큼 떨어지게 된다.

58 CCM이란 무슨 뜻인가?

① 색좌표 중의 하나
② 컴퓨터 자동배색
③ 컬러 차트 분석
④ 안료품질관리

해설 CCM(Computer Color Matching, 컴퓨터 자동배색) : 시스템의 원활한 운용을 위해 장비를 점검하고 안전사항 여부를 확인할 수 있다.

59 국제조명위원회(CIE)의 색채 관련 정의에 대한 설명으로 잘못된 것은?

① CIE 표준광 : CIE에서 규정한 측색용 표준광으로 A, C, D_{65}가 있다.
② 주광 궤적 : 여러 가지 상관 색온도에서 CIE 주광의 색도를 나타내는 점을 연결한 색도 좌표도 위의 선을 뜻한다.

③ CIE 주광 : 많은 자연 주광의 분광 측정값을 바탕으로 CIE가 정한 분광 분포를 갖는 광을 뜻한다.
④ CIE 주광 : CIE 주광에는 D_{50}, D_{55}, D_{75}가 있다.

해설 CIE 표준광에는 표준광 A, B, C, D_{65} 및 기타의 표준광 D가 있다.

60 우리나라에서 전통적으로 사용하는 천연염료의 하나로, 방충성이 있으며, 이 즙을 피부에 칠하면 세포에 산소 공급이 촉진되어 혈액의 순환을 좋게 하는 치료제로 알려진 것은?

① 자초 염료
② 소목 염료
③ 치자 염료
④ 홍화 염료

제4과목　색채지각의 이해

61 다음에서 설명하는 현상은?

> – 순도(채도)를 높이면 같은 파장의 색상이 다르게 보인다.
> – 같은 파장의 녹색 중 하나는 순도를 높이고, 다른 하나는 그대로 둔다면 순도를 높인 색은 연두색으로 보인다.

① 베졸트 브뤼케 현상
② 메카로 현상
③ 애브니 효과
④ 하만그리드 효과

62 다음 중 채도대비가 가장 뚜렷하게 나타나는 경우는?

① 유채색과 무채색
② 유채색과 유채색
③ 무채색과 무채색
④ 저채도색과 고채도색

 채도는 순색과 무채색의 양의 비율에 따라서 채도의 높고 낮음이 정해지는데, 배색에서 채도대비가 뚜렷한 경우는 채도가 가장 높은 유채색과 무채색의 배색이다.

63 더 이상 분해할 수 없는 색으로, 어떠한 혼합으로도 만들어낼 수 없는 독립적인 색은?

① 순 색
② 원 색
③ 명 색
④ 혼 색

 원색(Primary Color)은 하나의 색을 더 이상 분해시킬 수 없는 기본색을 말한다.

64 회전혼합에 대한 설명과 거리가 먼 것은?

① 영국의 물리학자 맥스웰에 의해 실험되었다.
② 다양한 색점들을 이웃되게 배열하여 거리를 두고 관찰할 때 혼색되어 중간색으로 지각된다.
③ 혼색된 결과는 원래 각 색지각의 평균 밝기와 색으로 나타난다.
④ 색팽이를 통해 쉽게 실험해 볼 수 있다.

65 눈의 구조와 기능에 대한 설명으로 틀린 것은?

① 각막과 수정체는 빛을 굴절시킨다.
② 홍채는 눈으로 들어오는 빛의 양을 조절한다.
③ 망막을 수정체를 통해 들어온 상이 맺히는 곳이다.
④ 망막에서 상의 초점이 맺히는 부분을 맹점이라 한다.

 망막의 시세포가 물리적 정보를 뇌로 전달하기 위해 시신경 다발이 나가는 통로이기 때문에, 빛을 구분하는 시세포가 없어 상이 맺히지 않는다.

66 가법혼색의 3원색으로 옳은 것은?

① 마젠타, 노랑, 녹색
② 빨강, 노랑, 파랑
③ 빨강, 녹색, 파랑
④ 노랑, 녹색, 시안

 가법혼색(additive color mixture)의 빨강(Red), 초록(Green), 파랑(Blue)은 색광의 3원색으로 모두 합치면 백색광이 된다. 가산혼합, 색광혼색이라고도 한다.

67 명확하게 눈에 잘 들어오는 성질로, 배색을 통해 먼 거리에서도 식별이 쉬운 특성은?

① 유목성
② 진출성
③ 시인성
④ 대비성

 시인성이란 대상물이 원거리에서도 식별이 쉬운 성질을 말한다. 색의 삼속성 중에서는 명도에 의한 영향이 크다.

68 다음 () 안에 순서대로 적합한 단어는?

> 빨간 십자가를 15초 동안 응시하고 흰 벽을 쳐다보면 빨간색 십자가는 사라지고 (A) 십자가를 보게 되는 것과 관련한 현상을 (B)이라고 한다.

① 노란색, 유사잔상
② 청록색, 음성잔상
③ 파란색, 양성잔상
④ 회색, 중성잔상

69 어두운 곳에서 명시도를 높이기 위해서 초록색을 비상 표시에 사용하는 이유와 관련 있는 현상은?

① 명순응 현상
② 푸르킨예 현상
③ 주관색 현상
④ 베졸트 효과

 푸르킨예 현상
밝은 곳에서 어두운 곳으로 이동할 때 가장 먼저 보이지 않게 되는 색은 장파장인 빨간색이며, 단파장인 청색쪽은 시감도가 높아져 밝게 보이기 시작하는 현상

70 양성적 잔상에 대한 설명으로 틀린 것은?

① 본래의 자극광과 동일한 밝기와 색을 그대로 느끼는 현상이다.
② 영화, TV, 애니메이션 등에서 볼 수 있다.
③ 음성적 잔상에 비해 자극이 오랫동안 지속된다.
④ 5초 이상 노출되어야 잔상이 지속된다.

71 흑체에 대한 설명으로 틀린 것은?

① 400℃ 이하의 온도에서는 주로 장파장을 내놓는다.
② 흑체는 이상화된 가상물질로 에너지를 완전히 흡수하고 방출하는 물질이다.
③ 온도가 올라갈수록 방출되는 에너지의 양과 평균 세기가 커진다.
④ 모든 범위에서의 전자기파를 반사하고 방출하는 것이다.

해설 외부 에너지를 모두 반사하는 이론적인 물체는 백체이며, 흑체는 모든 에너지를 흡수하는 것이다.

72 인간의 망막에 있는 광수용기는?

① 간상체, 수정체
② 간상체, 유리체
③ 간상체, 추상체
④ 수정체, 유리체

해설 광수용기에는 간상체와 추상체가 존재하는데, 이들은 빛에너지를 전기에너지로 변환시킨다.

73 색채대비 현상에 관한 설명으로 옳은 것은?

① 색상대비는 1차색끼리 잘 일어나며 2차색, 3차색이 될수록 대비효과가 감소한다.
② 계속해서 한 곳을 보게 되면 대비효과는 더욱 커진다.
③ 일정한 자극이 사라진 후에도 지속적으로 자극을 느끼는 현상을 연변대비라 한다.
④ 대비현상은 생리적 자극방법에 따라 동시대비와 동화현상으로 나눌 수 있다.

74 색의 삼속성에 대한 설명이 옳은 것은?

① 색상의 빛의 밝고 어두운 정도를 나타낸다.
② 명도는 색파장의 길고 짧음을 나타낸다.
③ 채도는 색파장의 순수한 정도를 나타낸다.
④ 명도는 빛의 파장 자체를 나타낸다.

75 인간은 조명이나 관측조건이 달라져도 자신이 지각한 색으로 물체의 색을 지각하려는 경향이 있다. 이는 무엇과 관련이 있는가?

① 연속 대비 ② 색각 항상
③ 잔상 효과 ④ 색 상징주의

 색각 항상(Color Constancy)은 조명이나 관측 조건이 달라지거나 눈의 순응 상태가 바뀌어도 눈에 보이는 색은 항상 동일한 색으로 지각하려는 경향을 말한다.

76 색채의 감정효과에 관한 설명 중 옳은 것은?

① 녹색, 보라 등은 따뜻함이나 차가움이 느껴지지 않는 중성색이다.
② 채도가 높은 색은 부드러운 느낌을 준다.
③ 색에 의한 흥분, 진정효과는 명도에 가장 크게 좌우된다.
④ 색의 중량감은 색상에 가장 크게 좌우된다.

77 다음 중 베졸트(Bezold) 효과와 관련이 없는 것은?

① 동화 효과
② 전파 효과
③ 대비 효과
④ 줄눈 효과

 동화현상은 두 색을 인접 배색했을 때 서로의 영향으로 실제보다 인접 색과 가까운 것처럼 지각되는 현상이다. 예로 베졸트 효과, 전파효과, 줄눈효과, 혼색효과가 있다.

78 색의 팽창, 수축에 관한 설명으로 옳은 것은?

① 어두운 난색보다 밝은 난색이 더 팽창해 보인다.
② 선명한 난색보다 선명한 한색이 더 팽창해 보인다.
③ 한색계의 색은 외부로 확산하려는 성질이 있다.
④ 무채색이 유채색보다 더 팽창해 보인다.

79 다음 중 가장 수축되어 보이는 색은?

① 5B 3/4
② 10YR 8/6
③ 5R 7/2
④ 7.5P 6/10

80 한낮의 하늘이 푸르게 보이는 것은 빛의 어떤 현상에 의한 것인가?

① 빛의 간섭
② 빛의 굴절
③ 빛의 산란
④ 빛의 편광

해설 빛의 산란은 빛이 거친 표면에 입사되었을 때 여러 방향으로 흩어져 나가는 현상으로, 맑은 날의 하늘이 더욱 파랗게 보이거나 해가 질 때 붉은 노을이 생기는 것이다.

제 5 과목 **색채체계의 이해**

81 Yxy 표색계의 중앙에 위치하는 색은?

① 빨 강
② 보 라
③ 백 색
④ 녹 색

해설 백색광은 색도도의 중앙에 위치한다.

82 연속 배색에 대한 설명 중 옳은 것은?

① 애매한 색과 색 사이에 뚜렷한 한 가지 색을 삽입하는 배색
② 색상이나 명도, 채도, 톤 등이 단계적으로 변화되는 배색
③ 2색 이상을 사용하여 되풀이하고 반복함으로써 융화성을 높이는 배색
④ 단조로운 배색에 대조색을 추가함으로써 전체의 상태를 돋보이게 하는 배색

83 예로부터 전해 내려온 우리말로 된 고유색명이 아닌 것은?

① 추향색
② 감 색
③ 곤 색
④ 치 색

해설 감색(Navy Blue)은 검은빛을 띤 어두운 남색으로 한때 일본식 발음을 따라 곤색이라 하였다.

84 색의 3속성에 의한 먼셀 색체계의 설명으로 틀린 것은?

① R, Y, G, B, P를 기본색상으로 한다.

② 명도 번호가 클수록 명도가 높고, 작을수록 명도가 낮다.

③ 색상별 채도의 단계는 차이가 있다.

④ 무채색의 밝고 어두운 축을 Gray Scale 라고 하며, 약자인 G로 표기한다.

85 한국의 전통색채 및 색채의식에 관한 설명이 아닌 것은?

① 음양오행사상을 표현하는 상징적 의미의 표현수단으로서 이용되어 왔다.

② 계급서열과 관계없이 서민들에게도 모든 색채사용이 허용되었다.

③ 한국의 전통색채 차원은 오정색과 오간색의 구조로 이루어진다.

④ 색채의 기능적 실용성보다는 상징성에 더 큰 의미를 두었다.

 우리 민족은 색채의 사용이 자유롭지 못하였으며, 신분이 높을수록 자색, 적색을 적용하고, 낮은 신분엔 무채색 위주의 의복을 착용하도록 하였다.

86 현색계에 대한 설명으로 옳은 것은?

① 빛의 색을 표기하는데 가장 적합한 색체계이다.

② 색지각에 기반을 두고 색을 나타내는 색체계이다.

③ 한국산업표준의 XYZ색체계를 대표적으로 들 수 있다.

④ 데이터 정량화 중심으로 변색 및 탈색의 염려가 없다.

87 배색효과에 관한 설명이 틀린 것은?

① 고명도 배색이 저명도 배색보다 가볍고 부드러운 느낌을 준다.

② 명도차가 큰 배색은 명쾌하고 역동감을 준다.

③ 동일 채도의 배색은 통일감을 준다.

④ 고채도가 저채도보다 더 후퇴하는 느낌이다.

 후퇴색은 저명도, 저채도, 한색계열의 색이 효과가 좋다.

88 다음 중 노랑에 가장 가까운 색은? (단, CIE 색공간 표기임)

① $a^*=-40$, $b^*=15$

② $h=180°$

③ $h=90°$

④ $a^*=40$, $b^*=-15$

해설 멘셀 등의 현색계에서 볼 수 있는 색상환의 개념을 도입하여 조정한 색공간으로 0°는 빨간색, 90°는 노란색, 180°는 초록색, 270°는 파란색을 나타낸다.

89 다음 중 다양한 색표지의 책을 진열하기 위한 책장의 색으로 가장 적합한 것은?

① 흰 색

② 노란색

③ 연두색

④ 녹 색

90 비렌의 색삼각형에서 ①~④의 번호에 들어갈 용어가 순서대로 바르게 배열된 것은?

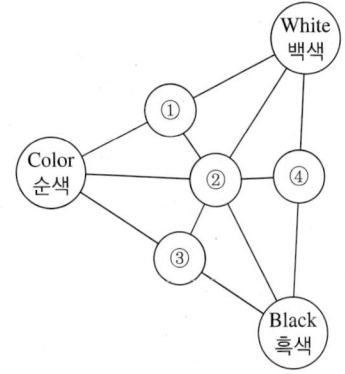

① Tint - Tone - Shade - Gray
② Tone - Tint - Gray - Shade
③ Tint - Gray - Shade - Tone
④ Tone - Gray - Shade - Tint

 비렌(Birren)의 색채조화론
- Color(순색), White(흰색), Black(검정)의 기본 3색을 결합한 2차적인 4개의 색조군을 밝히고 이 7개의 범주에 의한 조화의 이론·2차적인 4개의 색조군
 - Black + White = Gray(회색)
 - Color + White = Tint(밝은 색조)
 - Color + Black = Shade(어두운 색조)
 - Color + White + Black = TONE(톤)

91 NCS 색삼각형에 대한 설명으로 옳은 것은?

① W-S, W-B, S-B의 기본 척도를 가진다.
② 대상색의 하얀색도, 검은색도, 유채색도 사이의 관계를 설명한다.
③ Y-R, R-B, B-G, G-Y의 기본 척도를 가진다.
④ 24색상환으로 되어 있으며, 색상·명도·채도(HV/C)의 순서로 표기한다.

92 오스트발트 색체계와 관련이 없는 것은?

① 등백계열
② 등흑계열
③ 등순계열
④ 등비계열

 오스트발트 조화론의 등색상 삼각형에서의 조화는 등백계열·등흑계열·등순계열·등색상 계열·유채색과 무채색·순색과 흰색 및 검은색의 조화가 있다.

93 다음 설명과 관련 있는 색채 조화론 학자는?

- 색의 3속성에 근거하여 유사성과 대비성의 관계에서 색채 조화원리를 찾았다.
- 계속대비 및 동시대비의 효과에 대한 그의 그림도판은 나중에 비구상 화가에 영향을 끼쳤다.
- 병치혼합에 대한 그의 연구는 인상주의, 신인상주의에 영향을 끼쳤다.

① 슈브뢸(M. E. Chevreul)
② 루드(O. N. Rood)
③ 저드(D. B. Judd)
④ 비렌(Faber Birren)

 90 ① 91 ② 92 ④ 93 ①

산업기사 2019년 2회 **751**

94 PCCS의 톤 분류가 아닌 것은?

① strong
② dark
③ tint
④ grayish

해설 PCCS의 톤 분류

톤	약 호	톤	약 호
vivid	v	bright	b
strong	s	deep	dp
light	lt	soft	sf
dull	d	dark	dk
pale	p	light grayish	ltg
grayish	g	dark grayish	dkg

95 NCS 색체계의 설명으로 옳은 것은?

① 오스트발트 시스템에서 영향을 받아 24개의 기본색상과 채도, 어두움의 정도로 표기한다.
② 시대에 따른 트렌드 컬러를 중심으로 하여 업계간 컬러 커뮤니케이션을 원활하게 하기 위해 만들어진 색체계이다.
③ 스웨덴 색채연구소에서 발표한 색체계로 심리보색의 개념을 바탕으로 한 색체계이다.
④ 색체계의 형태는 원기둥이며 공간상의 좌표를 이용하여 색의 표시와 측정을 한다.

96 혼색계의 특징으로 옳은 것은?

① 물체색을 수치로 표기하여 변색, 탈색 등의 물리적 영향이 없다.
② 측색기 등 전문기기를 필요로 하지 않는다.
③ 지각적으로 일정하게 배열되어 있다.
④ 먼셀, NCS, DIN 색체계가 혼색계에 해당된다.

해설 혼색계
• 심리, 물리적인 빛의 혼색실험에 기초를 둔 표색계이다.
• 환경을 임의로 선정하여 정확하게 측정할 수 있다.
• 색표계 간에 정확하게 변환시킬 수 있다.
• 수치로 구성되어 있어서 측색기가 있어야 한다.

97 1931년에 CIE에서 발표한 색체계의 설명으로 옳은 것은?

① 눈의 시감을 통해 지각하기 쉽도록 표준 색표를 만들었다.
② 표준 관찰자를 전제로 표준이 되는 기준을 발표하였다.
③ CIEXYZ, CIELAB, CIERGB 체계를 완성하였다.
④ 10° 시야를 이용하여 기준 관찰자를 정의하였다.

해설 CIE는(XYZ 표색계)는 국제조명위원회의 약자로 1931년도에 색측정의 공통 규격을 제정하기 위해 설립된 단체이다. 특히, 빛의 혼합실험에 기본을 둔 혼색계를 발표하였는데 시각적으로 인지하는 색채를 정확하게 표현하기 위해 여러 가지 색체계를 제정하였다.

94 ③ 95 ③ 96 ① 97 ② **정답**

98 먼셀 색체계에 대한 설명으로 옳은 것은?

① 색상, 명도, 뉘앙스의 3속성으로 표현된다.

② 우리나라 한국산업표준으로 사용된다.

③ 헤링의 반대색설을 기초로 한다.

④ 8색상을 기본으로 각각 3등분한 24 색상환을 취한다.

99 다음 중 오스트발트 색체계의 1ca 표기와 관련이 있는 것은?

① 연한 빨강

② 연한 노랑

③ 진한 빨강

④ 진한 노랑

 색상은 1, 백색량은 c(59%), 흑색량은 a(11%)로 오스트발트의 혼합비를 이용하여 순색량(30%)라는 것을 알 수 있으므로 중·저채도의 고명도의 색임을 알 수 있다.

100 한국의 오방색은?

① 적(赤), 청(靑), 황(黃), 백(白), 흑(黑)

② 적(赤), 녹(綠), 청(靑), 황(黃), 옥(玉)

③ 백(白), 흑(黑), 양록(洋綠), 장단(長丹), 삼청(三靑)

④ 녹(綠), 벽(碧), 홍(紅), 유황(騮黃), 자(紫)

 오방색(五方色)에는 오행의 각 기운으로 직결된 청(靑), 적(赤), 황(黃), 백(白), 흑(黑)의 다섯 가지 기본색이 있다.

2019년 제3회

컬러리스트산업기사
기출문제

제 1 과목　색채심리

01 색채의 연상 효과와 관련이 없는 것은?

① 제품 정보로서의 색
② 사회·문화 정보로서의 색
③ 국제 언어로서의 색
④ 색채 표시 기호로서의 색

해설 색채 표시 기호는 기호로서의 역할을 하고 연상 효과와는 관련이 없다.

02 색채마케팅에 관한 설명 중 가장 옳은 것은?

① 색을 과학적, 심리적으로 이용하여 구매를 유도하는 기업 경영 전략이다.
② 제품 판매를 위한 판매 전력이므로 CIP는 색채마케팅이라고 할 수 없다.
③ 색채마케팅은 궁극적으로 경쟁제품의 가격을 낮추는 효과를 낸다.
④ 심미적인 역할을 강조하는 것이므로 품질 향상 효과와는 관련이 없다.

해설 제품의 구매력을 강화하는 중요한 변수로서 색을 설정하고, 색의 효과를 시장 상황과 연결시키는 기업의 경영전략을 통칭하여 '컬러마케팅(Color Marketing)'이라 한다.

03 긍정적 연상으로는 성숙, 신중, 겸손의 의미를 가지나 부정적 연상으로 무기력, 무관심, 후회의 연상이미지를 가지는 색은?

① 보 라　　② 검 정
③ 회 색　　④ 흰 색

해설 회색의 연상 및 상징으로는 겸손, 회의, 침울, 무기력 등이 있다.

04 정보로서의 색의 역할에 대한 설명이 틀린 것은?

① 제품의 차별화와 색채연상효과를 높이기 위해 민트향이 첨가된 초콜릿 제품의 포장을 노랑과 초콜릿색의 조합으로 하였다.
② 시원한 청량음료 캔에 청색, 녹색 그리고 흰색의 조합으로 디자인하였다.
③ 기독교와 천주교에서는 하느님과 성모마리아를 고귀한 청색으로 연상하였다.
④ 스포츠 경기에 참가한 한 팀을 쉽게 구별할 수 있도록 운동복 색채를 선정함으로 경기의 효율성과 관람자의 관전이 쉽도록 돕는다.

1 ④　2 ①　3 ③　4 ①　**정답**

05 자동차에 대한 국내 소비자의 선호색을 알아보고자 할 때 고려할 사항으로 가장 거리가 먼 것은?

① 출신국가
② 연 령
③ 성 별
④ 교육수준

해설 국내 소비자이기 때문에 출신국가와는 거리가 멀다.

06 사고 예방, 방화, 보건위험정보 그리고 비상 탈출을 목적으로 주의를 끌고 메시지를 빠르게 이해시키기 위한 특별한 성질의 색을 뜻하는 것은?

① 주목색
② 경고색
③ 주의색
④ 안전색

해설 안전색(Safety Color)은 안전표시로 안전에 관한 의미를 부여하여 안전상 필요한 사항을 쉽게 식별하기 위해 사용한다.

07 서양 문화권에서 색채가 상징하는 역할이 잘못 연결된 것은?

① 왕권 – 노랑
② 생명 – 초록
③ 순결 – 흰색
④ 평화 – 파랑

08 색의 연상에 관한 설명 중 옳은 것은?

① 무채색은 구체적인 연상이 나타나기 쉽다.
② 색의 연상은 개인적인 경험, 기억, 사상 등에 직접적인 연관성이 없다.
③ 연령이 높아질수록 추상적인 연상의 범위가 좁아진다.
④ 색의 연상은 특정한 인상을 기억하고 관련된 분위기와 이미지를 생각해 낸다.

09 도시의 색채계획으로 틀린 것은?

① 언덕이 많은 항구도시는 밝은색을 주조로 한다.
② 같은 항구도시라도 청명일수에 따라 건물과 간판, 버스의 색에 차이를 준다.
③ 제주도는 지역에서 생산되는 건축재료인 현무암과 붉은 화산석의 색채를 반영한다.
④ 지역과 상관없이 기업의 고유색을 도시에 적용하여 통일감을 준다.

10 오감을 통한 공감각현상으로 소리의 높고 낮음으로 연상되는 색을 설명한 카스텔(Castel)의 연구로 옳은 것은?

① D는 빨강
② G는 녹색
③ E는 노랑
④ C는 검은색

 카스텔의 연구에서 C는 청색, D는 녹색, E는 노랑, G는 빨강, A는 보라이다.

11 기업색채를 가장 옳게 설명한 것은?

① 기업의 빌딩 외관에 사용한 색채
② 기업 내부의 실내 색채
③ 기업의 이미지를 시각적으로 상징화한 색채
④ 기업에서 생산된 제품의 색채

 기업색채는 기업의 이미지를 부각시켜서 시각적으로 상징화된 색채이다.

12 색의 촉감에서 분홍색, 계란색, 연두색 등에 다음 중 어떤 색이 가미되면 부드럽고 평온하며 유연한 기분을 자아내게 하는가?

① 파란색 ② 흰 색
③ 빨간색 ④ 검정색

 색에 흰색을 가미하면 부드러운 인상을 자아내게 한다.

13 연령이 낮을수록 원색계열과 밝은 톤을 선호하다가 성인이 되면서 단파장의 파랑, 녹색을 점차 좋아하게 되는 색채 선호도 변화의 이유는?

① 자연환경의 차이
② 기술습득의 증가
③ 인문환경의 영향
④ 사회적 일치감 증대

14 착시에 관한 설명으로 옳은 것은?

① 노란색 바탕의 회색이 파란색 바탕의 회색보다 노랗게 보인다.
② 빛 자극이 변화하더라도 물체의 색채가 그대로 유지되는 색채감각이다.
③ 착시의 예로 대비현상과 잔상현상이 있다.
④ 파란색 바탕의 노란색이 노란색 바탕의 파란색보다 더 작게 지각된다.

15 안전색채에 대한 설명으로 틀린 것은?

① 빨강 : 금연, 수영금지, 화기엄금
② 주황 : 위험경고, 주의표지, 기계 방호물
③ 파랑 : 보안경 착용, 안전복 착용
④ 초록 : 의무실, 비상구, 대피소

 안전색채란 색의 연상과 상징을 이용하는 것인데, 노랑의 의미는 주의로서 주의표시에서 사용된다.

16 색채의 기능적 측면을 활용한 색채조절의 효과로 거리가 먼 것은?

① 일에 집중이 되고 실패가 줄어든다.
② 신체의 피로, 특히 눈의 피로를 막는다.
③ 안전이 유지되고 사고가 줄어든다.
④ 건물을 보호, 유지하기가 어렵다.

11 ③ 12 ② 13 ④ 14 ③ 15 ② 16 ④ 정답

17 색채마케팅에 영향을 주는 인구통계학적 요인으로 거리가 먼 것은?

① 거주 지역
② 신체치수
③ 연령 및 성별
④ 라이프스타일

 인구통계학적 요인으로 신체치수는 거리가 멀다.

18 다음의 괄호 안에 알맞은 말은?

> 색채마케팅에서는 색상과 ()의 두 요소를 이용하여 체계화된 색채 시스템과 변화되는 시장이 색채를 분석, 종합하는 방법을 대표적으로 사용한다.

① 명 도 ② 채 도
③ 이미지 ④ 톤

19 기후에 다른 색채 선호에 대한 설명 중 틀린 것은?

① 피부가 희고 금발인 북구계 민족은 한색 계통을 선호한다.
② 우리나라는 4계절이 뚜렷해 자연환경적인 색채가 정신 및 생활문화에 많은 영향을 미친다.
③ 피부가 거무스름하고 흑갈색 머리칼인 라틴계는 선명한 난색계통을 즐겨 사용한다.
④ 일조량이 적은 지역에서는 장파장 색을 선호하여 채도가 높은 색을 좋아한다.

20 다음 중 색자극에 대한 일반적인 반응으로 틀린 것은?

① 색에 따라 기쁨, 공포, 슬픔, 쾌·불쾌 등의 특유한 감정이 느껴진다.
② 색자극에 의해 혈압, 맥박수와 같은 자율신경활동이나 호흡활동 등 신체반응이 나타난다.
③ 빨간색은 따뜻하고 활동적이며 자극적인 특성을 가지고 있다.
④ 색은 자극의 강도가 증가할수록 반응이 강도는 감소한다.

제**2**과목 **색채디자인**

21 기존 제품의 재료나 기능 또는 형태를 개량하고 개선하는 것을 무엇이라 하는가?

① 리디자인(Re-design)
② 리스타일(Re-style)
③ 이미지 디자인(Image Design)
④ 유니버셜 디자인(Universal Design)

해설 리디자인(Re-design)이란 기존 제품의 기능, 재료, 또는 형태의 필요에 따라 디자인을 개선하거나 조형을 변경하는 것을 말한다.

22 다음의 특징을 고려하여 색채 계획을 해야 할 디자인 분야는?

> – 생산과 소비를 직접 연결해 주는 매개체의 역할
> – 안전하게 운반, 보관할 수 있는 보호의 기능
> – 시선을 사로잡을 수 있는 시각적 충동을 느낄 수 있는 디자인

① 헤어디자인
② 제품디자인
③ 포장디자인
④ 패션디자인

 포장디자인(Package Design)은 소비자와의 매개체 역할을 하면서 상품을 알리고, 시각적 충동으로 구매의욕을 증가시키며, 상품을 안전하게 보호하고 운반하는 것에 용이하도록 색채계획을 해야 하는 입체 디자인이다.

23 색채계획 시 배색방법에 대한 설명으로 옳은 것은?

① 주조색은 보조색 다음으로 넓은 공간을 차지하며 40% 정도의 면적을 차지한다.
② 주조색은 전체적인 느낌을 전달하는 색으로 전체의 70% 정도의 면적을 차지한다.
③ 강조색은 보조요소들을 배합색으로 취급함으로써 변화를 주며 전체의 40% 정도의 면적을 차지한다.
④ 강조색은 주조색 다음으로 넓은 공간을 차지하며 포인트 역할을 하는 색으로 전체의 70% 정도를 차지한다.

 색채계획 시 전체 면적에서 주조색은 60~70%, 보조색은 10~20%, 강조색은 5~10% 정도의 면적을 차지한다.

24 그린 디자인(Green Design)의 원리에 대한 설명과 가장 거리가 먼 것은?

① 디자이너는 사용자의 건강에 피해를 주지 않도록 환경적 위험을 최소화한다.
② 서로 다른 종류의 여러 가지 재료에 의한 혼합재료를 사용한다.
③ 재활용 부품과 재활용품이 아닌 부품이 분리되기 쉽도록 한다.
④ 에너지와 자원의 효율성을 높인다.

25 빅터 파파넥(Victor Papanek)이 말한 디자인 목적의 복합기능(Function Complex) 요소에 해당하지 않는 것은?

① 방 법
② 미 학
③ 주목성
④ 필요성

 빅터 파파넥(Victor Papanek)은 이전까지는 형태와 기능을 분리하여 생각하였지만 그런 전통적인 사고방식에서 벗어난 의미로서의 기능을 복합기능이라고 규정지었다. 이는 방법(Method), 용도(Use), 필요성(Need), 텔레시스(Telesis), 연상(Association), 미학(Aesthetics) 등의 여섯 가지로 구성된 복합된 기능이라고 강조한다.

26 디자인이라는 말이 의식적으로 사용되기 시작한 현대디자인의 성립 시기는?

① 18세기 초
② 19세기 초
③ 20세기 초
④ 21세기 초

27 상품의 외관, 기능, 재료, 경제성 등을 종합적으로 심사하여 디자인의 우수성이 인증된 상품에 부여하는 마크는?

① KS Mark
② GD Mark
③ Green Mark
④ Symbol Mark

28 주택의 색채계획 시 색채선택을 위한 사전 작업으로 거리가 먼 것은?

① 공간의 여건분석 – 공간의 용도, 공간의 크기와 형태, 공간의 위치 검토
② 거주자의 특성파악 – 거주자의 직업, 지위, 연령, 기호색, 분위기, 라이트스타일 등 파악
③ 주변 환경 분석 – 토지의 넓이, 시세, 교통, 편리성 등 확인
④ 실내용품에 대한 고려 – 이미 소장하고 있거나 구매하고 싶은 가구, 그림 등 파악

29 게슈탈트(Gestalt)의 그루핑 법칙과 거리가 먼 것은?

① 근접성
② 폐쇄성
③ 유사성
④ 상관성

해설 정보를 시각적 특질에 따라 그룹화하는 것을 게슈탈트 그루핑 법칙이라 하며 일반적인 특성으로 유사성, 근접성, 연속성, 폐쇄성, 시각적 연상성이 있다.

30 분방함과 풍부한 감정을 나타내기에 적합한 곡선은?

① 기하곡선
② 포물선
③ 쌍곡선
④ 자유곡선

해설 자유곡선은 분방함과 여러 가지 풍부한 감정을 나타낼 수 있다.

31 언어를 초월하여 직감으로 이해할 수 있도록 의미하는 내용의 형태를 상징적으로 시각화한 것은?

① 심 벌
② 픽토그램
③ 사 인
④ 로 고

해설 픽토그램(Pictogram)은 사물, 시설, 행위 등이 어떤 사람이 보더라도 같은 의미로 통할 수 있는 것이다. 직감으로 이해할 수 있도록 의미하는 내용의 형태를 상징적으로 시각화한 그림문자이다.

32 다음 중 색채계획에 있어서 주변 환경과의 조화가 가장 중요한 분야는?

① 패션디자인
② 환경디자인
③ 포장디자인
④ 제품디자인

해설 색채계획에 있어서 환경디자인 분야는 주변 환경과의 조화가 가장 중요하다.

33 테마공원, 버스 정류장 등에 도시민의 편의와 휴식을 위해 만들어진 시설물의 명칭은?

① 로드사인
② 인테리어
③ 익스테리어
④ 스트리트 퍼니처

34 아르누보(Art Nouveau)에 관한 설명 중 틀린 것은?

① 식물의 곡선 모티브를 특징으로 한 장식양식이다.
② 공예, 장식미술, 건축분야에서 활발히 전개되었다.
③ 형태적 특성은 비대칭, 곡선, 연속성이다.
④ 대량생산 또는 복수생산을 전제로 한다.

해설 아르누보는 대량생산으로 인한 생산품의 질적 하락과 예술성의 저하를 수공예를 통하여 예술적으로 승화시키려고 했던 미술공예운동의 영향을 받아 심미주의적이고 장식적인 경향의 미술운동이다.

35 패션 색채 계획 프로세스 중 색채정보 분석 단계에 해당하지 않는 것은?

① 이미지 맵 제작
② 색채계획서 작성
③ 유행 정보 분석
④ 시장 정보 분석

36 균형감을 표현하는 방법 중의 하나로 도형을 한 점 위에서 일정한 각도로 회전시켰을 때 생기는 균형의 종류는?

① 루트비 균형
② 확대 대칭 균형
③ 좌우 대칭 균형
④ 방사형 대칭 균형

37 디자인 운동과 그 설명이 옳은 것은?

① 멤피스 : 꼴라주나 다른 요소들의 조합 또는 현대생활에서 경험되는 단편적인 경험의 조각이나 가치에 관한 것들에 대해 관심을 가졌다.
② 미니멀리즘 : 극도의 미학적 축소화에 의해 특징지어지며 주관적이며 풍부한 개인적 감성과 감정의 표현을 추구한다.
③ 아방가르드 : 하이스타일(High-style)과 테크놀로지(Technology)의 합성어로 콘크리트, 철, 알루미늄, 유리 같은 차가운 재료들을 사용하여 현대사회에 대한 반감을 표현하는 데에 이용하였다.
④ 데스틸 : 색채의 선택은 주로 검정, 회색, 흰색이나 단색을 주로 사용하였고 최소한의 장식과 미학으로 간결하게 표현하였다.

38 디자인 과정에서 드로잉의 주요 역할과 거리가 먼 것은?

① 아이디어 전개
② 형태 정리
③ 사용성 검토
④ 프레젠테이션

39 색채계획(Color Planning)에 관한 설명으로 틀린 것은?

① 색채의 목표를 달성하기 위해 제품의 특성 및 판매자의 심리를 이용해 효과적으로 색채를 적용하는 과정이다.
② 제품의 차별화, 환경조성, 업무의 향상, 피로의 경감 등의 효과를 위해 절대적으로 필요하다.
③ 색채 목적을 정확히 인식하고 시장조사와 색채심리, 색채전달계획을 세워 디자인을 적용해야 한다.
④ 시장정보를 충분히 조사하고 분석한 후에 시장 포지셔닝에 의한 색채조절로 고객에게 우호적이고 상력하게 인상을 심어 주어야 한다.

40 영국산업혁명의 반작용으로 19세기에 출발한 미술공예운동의 창시자는?

① 무테지우스
② 윌리엄 모리스
③ 허버트 리드
④ 웨지우드

 산업혁명에 따른 생산품의 질적 하락과 예술성 저하로 인하여 윌리엄 모리스가 주축이 된 수공예 중심의 미술공예운동이 등장하게 되었다.

제3과목 색채관리

41 유기안료에 대한 설명으로 틀린 것은?

① 유기안료는 무기안료에 비해서 빛깔이 선명하고 착색력이 크다.
② 인디언 옐로(Indian Yellow), 세피아(Sepia)는 동물성 유기안료이다.
③ 식물성 안료는 빛에 의해 탈색되는 단점이 있다.
④ 합성유기안료에는 코발트계(Cobalt)와 카드뮴계(Cadmium) 등이 있다.

42 다음 중 산성염료로 염색할 수 없는 직물은?

① 견　　② 면
③ 모　　④ 나일론

 산성 염료(Acid Dye)는 음이온성을 지닌 염료로서 양모나 나일론 등의 폴리아미드계 섬유에 친화력이 있다. 나일론 염색용과 양모 염색용으로 구분하여 시판되며, 면은 염색할 수 없다.

43 색채측정에서 측정조건이(8° : de)로 표기되었을 때 그 의미는?

① 빛을 시료의 수직방향으로부터 8° 기울여 입사시킨 후 산란된 빛을 측정한다. 정반사 성분은 제외한다.

② 빛을 시료의 수직방향으로부터 8° 기울여 입사시킨 산란된 빛을 측정한다. 정반사 성분을 포함한다.

③ 빛을 모든 각도에서 시료의 표면에 입사시킨 후 광검출기를 시료의 수직으로부터 8° 기울여 측정한다. 정반사 성분은 제외한다.

④ 빛을 모든 각도에서 시료의 표면에 입사시킨 후 광검출기를 시료의 수직으로부터 8° 기울여 측정한다. 정반사 성분을 포함한다.

44 표면색의 시감비교방법으로 옳은 것은?

① 색비교를 위한 작업면의 조도는 5,000lx 이상으로 한다.

② 밝은색을 시감 비교할 때 부스의 내부 색은 명도 L*가 약 65 이상의 무채색으로 한다.

③ 어두운색을 비교하는 경우 명도 L*가 약 15의 무광택 검은색으로 한다.

④ 외광의 영향이 있는 경우 반투명천으로 작업면 주위를 둘러막은 조명부스를 사용한다.

45 분광식 계측기와 관련된 설명으로 옳은 것은?

① 백열전구와 필터를 함께 사용하여 표준광원의 조건이 되도록 한다.

② 시료에서 반사된 빛은 세 개의 색필터를 통과한 후 광검출기에서 검출한다.

③ 삼자극치 값을 직접 측정한다.

④ 시료의 분광반사율을 측정하여 색채를 계산한다.

46 색상(Hue)에 관한 설명으로 올바른 것은?

① 관측자의 색채 적응 조건의 영향에 따라 변화하는 색이 보이는 결과이다.

② 색상의 강도를 동일한 명도의 무채색으로부터의 거리로 나타낸 시지각 속성이다.

③ 상대적인 명암에 관한 색의 속성이다.

④ 빨강, 노랑, 파랑과 같은 색지각의 성질을 특징 짓는 색의 속성이다.

 색상(Hue)은 빨강과 노랑, 주황과 같은 다른 색과 구별되는 고유의 색지각의 성질과 색이름을 말한다. 무채색에는 존재하지 않고, 순색이 조금이라도 있는 유채색에만 있는 속성이다.

47 색료의 호환성과 통용성을 확보하기 위한 색료표시 기준은?

① 연색지수

② 색변이지수

③ 컬러 인덱스

④ 컬러 어피어런스

 컬러 인덱스는 색료의 호환성을 확보하기 위해 합성염료나 안료를 색상으로 분류하고 컬러 인덱스 번호(Color Index Number : C.I. Number)를 부여하였다.

44 ② 45 ④ 46 ④ 47 ③ 정답

48 입출력장치의 RGB 또는 CMYK 원색이 어떻게 재현될지 CIE 모델을 사용하여 예측 가능하게 해 주는 시스템은?

① CMS
② CCM
③ CII
④ CCD

49 색역은 디바이스가 표현 가능한 색의 영역을 말한다. 색역에 대한 설명 중 틀린 것은?

① RGB를 원색으로 사용하는 모니터의 색역은 xy색도도상에서 삼각형을 이룬다.
② 프린터의 색역이 모니터의 색역보다 넓을 수 있다.
③ 모니터의 톤재현 특성은 색역과는 무관하다.
④ 디스플레이가 표현 가능한 색의 수와 색역의 넓이는 정비례한다.

50 색온도에 관한 설명으로 옳은 것은?

① 완전 복사체의 색도를 그것의 절대온도로 표시한 것이다.
② 색온도의 단위는 흑체의 섭씨온도(℃)로 표시한다.
③ 시료 복사의 색도가 완전 복사체 궤적 위에 없을 때에는 절대 색온도를 사용한다.

④ 색온도가 낮아질수록 푸른빛을 나타낸다.

51 빛의 스펙트럼은 방사에너지의 상태에 따라 여러 가지로 구분된다. 그 연결 관계가 틀린 것은?

① 태양 – 연속 스펙트럼
② 수은등 – 선 스펙트럼
③ 형광등 – 띠 모양 스펙트럼
④ 백열전구 – 선 스펙트럼

52 다음 중 안료가 아닌 것은?

① 코치닐(Cochineal)
② 한자 옐로(Hanja Yellow)
③ 석 록
④ 구 리

해설 코치닐(Cochineal)은 선인장에 기생하는 곤충에서 추출하는 적색계의 염료를 말한다. 매염제의 종류에 따라서 연지색, 적자색 등을 얻을 수 있다.

53 사진촬영, 스캐닝 등의 작업에서 컬러 프로파일링을 할 수 있는 컬러 차트(Color Chart)는?

① Gray Scale
② IT8
③ EPS5
④ RGB

54 다음은 완전 확산 반사면의 용어에 대한 설명이다. ()에 적합한 수치는?

> 입사한 복사를 모든 방향에 동일한 복사 휘도로 반사하고, 또 분광 반사율이 ()인 이상적인 면

① 9 ② 5
③ 3 ④ 1

 완전 확산 반사면(Perfect Reflecting Diffuser)이란 입사한 방사를 모든 방향에 동일한 복사 휘도로 반사하고, 분광 반사율이 1인 이상적인 면이다.

55 CIE 표준광 A의 색 온도는?

① 6,774K
② 6,504K
③ 4,874K
④ 2,856K

 CIE 표준광은 색채측정, 검사, 표기를 위해 색온도를 규정해 놓은 표준광으로, 표준 A의 색온도는 2,856K인 흑체가 발하는 빛이다.

56 디지털 색채 시스템 중 RGB 컬러 값이 (255, 250, 0)로 주어질 때의 색채는?

① White
② Yellow
③ Cyan
④ Magenta

 RGB 색체계는 Red, Green, Blue의 빛의 3원색으로서 255, 255, 0은 각각 Red 255, Green 255, Blue 0으로 Yellow의 색상이다.

57 스캐너, 디지털카메라 등의 입력장치에서 빛의 파장을 전기적 신호로 변환시키는 구성요소는?

① 이미지 센서
② 래스터 영상
③ 이미지 시그널 프로세서
④ 벡터 그래픽 영상

58 광택(Gloss)에 대한 설명이 틀린 것은?

① 물체표면의 물리적 속성으로서 반사하는 광선에 의한 감각이다.
② 표면 정반사 성분은 투과하는 빛의 굴절각이 클수록 작아진다.
③ 대비광택도는 두 개의 다른 조건에서 측정한 반사 광속의 비(比)로 나타내는 방법이다.
④ 광택은 보는 방향에 따라 질감의 차이를 표현할 수 있다.

59 분광광도계를 사용하여 컬러를 측정하려는 경우 만족해야 하는 조건으로 틀린 것은?

① 파장의 범위를 380~780nm로 한다.
② 분광 반사율 또는 분광 투과율의 측정 불확도는 최대치의 0.5% 이내로 한다.
③ 분광 반사율 또는 분광 투과율의 재현성을 0.2% 이내로 한다.

④ 분광광도계의 파장은 불확도 10nm 이내의 정확도를 유지한다.

60 무조건 등색(Isomerism)의 설명으로 옳은 것은?

① 어떠한 광원 아래에서도 등색이 성립한다.
② 보는 사람에 따라 다른 색으로 보이는 경우도 있다.
③ 분광반사율이 달라도 같은 색자극을 일으키는 현상이다.
④ 육안으로 조색하는 경우에 성립하게 된다.

해설 무조건 등색(Isomerism)은 광원이나 관측자의 시감에 상관없이 어떠한 광원 아래에서도 완전무결한 등색을 이룬다.

제4과목 **색채지각의 이해**

61 빨강 바탕 위의 주황은 노란빛을 띤 주황으로, 노랑 바탕 위의 주황은 빨간빛을 띤 주황으로 보이는 현상은?

① 연변대비
② 색상대비
③ 명도대비
④ 채도대비

해설 색상대비(Color Contrast)는 색상이 다른 두 색을 동시에 놓았을 때 서로의 영향으로 색상 차가 나는 현상을 말한다. 주황색 바탕 위의 노란색은 연두색 바탕에 놓았을 때보다 붉은 빛을 띤 노란색으로 보이는 현상이다.

62 색의 물리적 분류에 따른 설명이 옳은 것은?

① 간섭색 : 투명한 색 중에도 유리병속의 액체나 얼음 덩어리처럼 3차원 공간의 투명한 부피를 느끼는 색
② 조명색 : 형광물질이 많이 사용되어 나타나는 색
③ 광원색 : 자연광과 조명기구에서 나오는 빛의 색
④ 개구색 : 물체의 표면에서 반사하는 빛이 나타나는 색

해설 광원색(Light Source Color)이란 광원이나 조명기구로부터 방출되는 빛의 색이다.

63 그라데이션으로 배치된 색의 경계부분에서 나타나는 대비현상과 관련이 없는 것은?

① 경계대비
② 연변대비
③ 계시대비
④ 마하의 띠

64 보색에 대한 설명으로 옳은 것은?

① 보색이 인접하면 채도가 서로 낮아보인다.
② 보색을 혼합하면 회색이나 검정이 된다.
③ 빨강의 보색은 보라이다.
④ 보색잔상은 인접한 두 보색을 동시에 볼 때 생긴다.

 상호 간 보색관계가 있는 색을 혼합하면 무채색인 회색이나 검은색이 된다.

65 색채의 지각과 감정 효과의 설명 중 틀린 것은?

① 일반적으로 채도가 높은 색은 채도가 낮은 색보다 진출의 느낌이 크다.

② 일반적으로 팽창색은 후퇴색과 연관이 있다.

③ 색의 온도감은 주로 색상에서 영향을 받는다.

④ 중량감에 영향을 미치는 것은 명도의 차이이다.

 일반적으로 진출색과 팽창색은 일치하며, 후퇴색과 수축색도 거의 일치한다.

66 동시대비에 대한 설명으로 거리가 먼 것은?

① 자극과 자극 사이의 거리가 멀어질수록 대비효과는 약해진다.

② 색차가 클수록 대비효과는 강해진다.

③ 두 개의 다른 자극이 연속해서 나타날수록 대비효과는 강해진다.

④ 동시대비 효과는 순간적으로 일어나므로 장시간 두고 보면 대비효과는 약해진다.

67 색의 진출과 후퇴, 팽창과 수축에 대한 설명으로 틀린 것은?

① 따뜻한 색이 차가운 색보다 더 진출해 보인다.

② Dull Tone의 색이 Pale Tone보다 더 후퇴되어 보인다.

③ 저채도, 저명도 색이 고채도, 고명도의 색보다 더 진출되어 보인다.

④ 일반적으로 진출색은 팽창색이 되고, 후퇴색은 수축색이 된다.

 색은 감정효과에 의해서 난색계의 밝은색은 진출해 보이고, 한색계의 어두운색은 후퇴해 보인다.

68 4가지의 기본적인 유채색인 빨강 – 초록, 파랑 – 노랑이 대립적으로 부호화된다는 색채지각의 대립과정이론을 제안한 사람은?

① 오스트발트

② 맥스웰

③ 헤링

④ 헬름홀츠

69 영–헬름홀츠의 3원색설에 대한 설명이 틀린 것은?

① 3원색설의 기본색은 빛의 혼합인 3원색과 동일하다.

② 색의 잔상효과와 대비이론의 근거가 되는 학설이다.

③ 노랑은 빨강과 초록의 수용기가 동등하게 자극되었을 때 지각된다는 학설이다.

④ 3종류의 시신경세포가 혼합되어 색채지각을 할 수 있다는 학설이다.

70 다음의 (　)에 적합한 용어로 옳은 것은?

> 빛은 각막에서 (A)까지 광학적인 처리가 일어나며, 실제로 빛에너지가 전기화학적인 에너지로 변환되는 부분은 (A)이다. 좀 더 자세히 설명하면 (A)에 있는 (B)에서 신경정보로 전환된다.

① A : 맥락막, B : 시각신경
② A : 망막, B : 시각신경
③ A : 망막, B : 광수용기
④ A : 맥락막, B : 광수용기

71 병원이나 역 대합실의 배색 중 지루함을 줄일 수 있는 색 계열은?

① 빨강계열　　② 청색계열
③ 회색계열　　④ 흰색계열

해설 청색은 눈의 피로를 회복시키는 색으로 병원의 배색에서 사용빈도가 높다.

72 하나의 매질로부터 다른 매질로 진입하는 파동이 경계면에서 나가는 방향을 바꾸는 현상은?

① 반 사　　② 산 란
③ 간 섭　　④ 굴 절

해설 굴절(Refraction)이란 서로 다른 매질의 경계면을 지나면서 진행방향을 바꾸는 현상이다.

73 색의 항상성에 관한 설명으로 틀린 것은?

① 자연광 아래에서의 백색 종이는 백열등 아래에서는 붉은 빛의 종이로 보인다.
② 자극시간이 짧으면 색채의 항상성은 작지만, 완전히 항상성을 잃지는 않는다.
③ 분광분포도 또는 눈의 순응상태가 바뀌어도 지각되는 색은 변하지 않는다.
④ 조명이 강해도 검은 종이는 검은색 그대로 느껴진다.

74 가법혼색의 혼합결과가 틀린 것은?

① 빨강+녹색=노랑
② 빨강+파랑=마젠타
③ 녹색+파랑=시안
④ 빨강+녹색+파랑=검정

해설 RGB 색체계에서 Red, Green, Blue의 빛이 고르게 섞여 있는 색은 백색(White)이다.

75 작은 방을 길게 보이고 싶어 한쪽 벽면을 칠한다면 다음 중 어느 색으로 칠하면 좋을까?

① 인디고블루(2.5PB 2/4)
② 계란색(7.5YR 8/4)
③ 귤색(7.5YR 7/14)
④ 대나무색(7.5GY 4/6)

76 빛과 색에 대한 설명 중 틀린 것은?

① 단파장은 굴절률이 적으며 산란하기 어렵다.

② 색은 빛이 물체에 반사되어서 나타난다.

③ 동물은 인간이 반응하지 않는 파장에 반응하는 시각세포를 가진 것도 있다.

④ 색은 밝고 어둠에 따라 달라져 보일 수 있다.

77 일정한 밝기에서 채도가 높아질수록 더 밝아 보인다는 시지각적 효과는?

① 헬름홀츠-콜라우슈 효과

② 배너리 효과

③ 애브니 효과

④ 스티븐스 효과

78 때때로 색들끼리 서로 영향을 주어서 인접색에 가깝게 보이는 효과는?

① 동화효과 ② 대비효과

③ 혼색효과 ④ 감정효과

79 중간혼합에 대한 설명으로 틀린 것은?

① 점묘파 화가 쇠라의 작품은 병치혼합의 방법이 활용된 것이다.

② 병치혼합은 일종의 가법혼색이다.

③ 회전혼합은 직물이나 컬러 TV의 화면, 인쇄의 망점 등에 활용되고 있다.

④ 회전혼합은 색을 칠한 팽이에서 찾아볼 수 있다.

80 색유리판을 여러 장 겹치는 방법의 혼색에 관한 설명 중 옳은 것은?

① 인쇄잉크의 혼색과 같은 원리이다.

② 컬러 모니터의 색과 같은 원리이다.

③ 병치가법혼색과 유사하다.

④ 무대조명에 의한 혼색과 같다.

제**5**과목 **색채체계의 이해**

81 색이름 수식형별 기준색이름의 표기가 틀린 것은?

① 자줏빛 분홍 ② 초록빛 연두

③ 빨간 노랑 ④ 파란 검정

82 한국 전통색에 대한 설명으로 틀린 것은?

① 유황색은 황색과 흑색의 혼합으로 얻어지는 간색이다.

② 녹색은 청색과 황색의 혼합으로 얻어지는 간색이다.

③ 자색은 적색과 백색의 혼합으로 얻어지는 간색이다.

④ 벽색은 청색과 백색의 혼합으로 얻어지는 간색이다.

해설 자색(紫色)은 짙은 남빛에 붉은빛을 띤 자줏빛이다.

83 Yxy 색표계의 설명으로 옳은 것은?

① 1931년 CIE가 새로운 가상의 색공간을 규정하고, 실제로 사람이 느끼는 빛의 색과 등색이 되는 실험을 시도하여 정의하였다.

② 색지각의 3속성에 따라 정성적으로 분류하여 기호나 번호로 색을 표기했다.

③ 인간의 감성에 접근하기 위해 헤링의 대응색설의 기초하여 CIE에서 정의한 색공간이다.

④ XYZ색표계가 양적인 표시로 색채 느낌을 알기 어렵고, 밝기의 정도를 판단할 수 없어 수식을 변환하여 얻은 색표계이다.

84 실생활에서 상징적 색채로 사용되었던 오방색 중 남(南)쪽을 의미하고 예(禮)를 상징하는 색상은?

① 파 랑　　② 검 정
③ 노 랑　　④ 빨 강

오방색(五方色)은 청(靑), 적(赤), 황(黃), 백(白), 흑(黑)의 다섯 가지 기본색이다. 청은 동방, 적은 남방, 황은 중앙, 백은 서방, 흑은 북방으로 오방이 주된 골격을 이룬다.

85 먼셀 색상환의 기본 구성 요소가 아닌 것은?

① 색상(H)　　② 명도(V)
③ 채도(C)　　④ 암도(D)

 먼셀 색상환은 색상(H), 명도(V), 채도(C) 3가지 속성으로 나누어 H V/C라는 형식에 따라 번호로 표시한다.

86 연속(Gradation) 배색에 대한 설명이 틀린 것은?

① 조화를 기본으로 하며 리듬감이나 운동감을 주는 배색방법이다.

② 질서정연한 느낌으로 자연스럽게 배열한 정리 배색이다.

③ 체크문양, 타일문양, 바둑판 문양에서 많이 볼 수 있다.

④ 색상, 명도, 채도, 톤의 단계적인 변화를 이용할 수 있다.

87 NCS 색삼각형에서 W-S축과 평행한 직선상에 놓인 색들이 의미하는 것은?

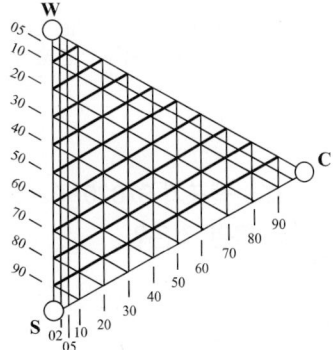

① 동일하얀색도(Same Whiteness)
② 동일검은색도(Same Blackness)

③ 동일순색도(Same Chromaticness)

④ 동일뉘앙스(Same Nuance)

 W와 S가 같고 순색의 비율이 다른 동일순색도(Same Chromaticness)이다.

88 오스트발트 색채체계의 단일 색상면 삼각형 내에서 동일한 양의 백색을 가지는 색채를 일정한 간격으로 선택하여 배색함으로써 얻을 수 있는 색채조화는?

① 등백색 조화
② 등순색 조화
③ 등흑색 조화
④ 등가색환 조화

89 먼셀 기호로 표시할 때 5Y8/10의 설명으로 올바른 것은?

① 색상 5Y, 명도 8, 채도 10
② 색상 Y8, 명도 10, 채도 5
③ 명도 5, 색상 Y8, 채도 10
④ 색상 5Y, 채도 8, 명도 10

 먼셀 기호 표기법 색의 표기는 색상, 명도, 채도의 순으로, 기호로는 H V/C로 표기한다.

90 NCS 색표기 S7020-R20B의 설명으로 틀린 것은?

① S7020에서 70은 흑색도를 나타낸다.
② S7020에서 20은 백색도를 나타낸다.

③ R20B는 빨강 80%를 의미한다.
④ R20B는 파랑 20%를 의미한다.

 NCS 색표기 S7020-R20B는 흑색량(S)=70%, 순색량(C)=20%, 색상은 R이 80%, B는 20%이다. 따라서 S7020에서 20은 순색량(C)을 나타낸다.

91 먼셀 색체계에 대한 설명으로 옳은 것은?

① 먼셀 밸류라고 불리는 명도(V)축은 번호가 증가하면 물리적 밝기가 감소하여 검정이 된다.
② Gray Scale은 명도단계를 뜻하며, 자연색이라는 영문의 앞자를 따서 M1, M2, M3…로 표시한다.
③ 무채색의 가장 밝은 흰색과 가장 어두운 검정 사이에는 14단계의 유채색이 존재한다.
④ V 번호가 같은 유채색과 무채색은 서로 명도가 동일하다.

92 문-스펜서의 색채조화론에 대한 설명 중 틀린 것은?

① 오메가 공간은 색의 3속성에 대해 지각적으로 등간격이 되도록 한 독자적인 색공간이다.
② 대표적인 정성적 조화이론으로 1944년도에 발표되었다.
③ 복잡성의 요소(C)와 질서성의 요소(O)로 미도(M)를 구하는 공식을 제안했다.
④ 배색의 심리적 효과는 균형점에 의해 결정된다.

93 오스트발트 색체계에서 사용되는 색채표시 방법은?

① 15:BG

② 17lc

③ S4010-Y60R

④ 5Y 8/10

94 분리효과에 의한 배색에서 분리색으로 주로 사용되는 색은?

① 무채색

② 두 색의 중간색

③ 명도가 강한 색

④ 채도가 강한 색

 분리(Separation) 배색은 전체 배색에서 애매한 인상이 들 때 무채색으로 배색의 효과를 분리시켜 주는 기법이다.

95 CIELCH 색공간에서 색상각(h)이 90도에 해당하는 색은?

① Red ② Yellow

③ Green ④ Blue

96 오스트발트 색체계에 대한 설명이 틀린 것은?

① 규칙적이고 합리적이어서 수치상으로 완벽하게 구성되어 있다.

② 색분량은 순색량, 백색량, 흑색량을 10단계로 나누었다.

③ 색상은 헤링의 4원색을 기본으로, 중간에 O, P, T, SG를 더해 8색상으로 한다.

④ 현대에 와서는 색채조화의 원리와 회전혼색을 이용한 색채혼합의 기초원리에 영향을 준 것으로 평가된다.

97 현재 우리나라에서 채택하고 있는 한국산업표준 표기법은?

① 먼셀 표색계

② 오스트발트 표색계

③ 문-스펜서 표색계

④ 게리트슨 시스템

 KS(한국산업규격)에서 색 표시법으로서 먼셀 표색계를 채택하고 있다.

98 색채표준에 대한 설명으로 틀린 것은?

① 색채표준이란 색을 일정하고 정확하게 측정, 기록, 전달, 관리하기 위한 수단이다.

② 색채를 정량화하여 국가 간 공통 표기와 단위를 통해 표준화할 수 있다.

③ 현색계에는 한국산업표준과 미국의 먼셀, 스웨덴의 NCS 색체계 등이 있다.

④ 현색계는 색을 측색기로 측정하여 어떤 파장의 빛을 반사하는가에 따라 정확한 수치의 개념으로 색을 표현하는 체계이다.

99 PCCS 색체계에 관한 설명으로 틀린
것은?

① 톤의 개념을 이해하는 데 적합한 구
조로 구성되어 있다.

② 색채관리 및 조색, 색좌표의 전달
에 적합한 색체계이다.

③ 색상은 헤링의 지각원리와 유사하
게 구성되어 있다.

④ 무채색인 경우 하양은 W, 검정은
Bk로 표시한다.

100 동일색상배색이 주는 느낌으로 옳은
것은?

① 안정적이며 통일감이 높다.

② 유쾌하고 역동적이다.

③ 화려하며 자극적이다.

④ 차분하고 엄숙하다.

 색상을 기준으로 한 배색에서 동일색상 배색은
하나의 색상에 명도와 채도차를 두고 배색을 한다.
그 색이 가진 이미지를 효과적으로 표현할 때 주로
사용하며, 부드럽고 안정적이며 통일감을 주는
은은한 느낌이 연출된다.

컬러리스트기사
기출문제

01 색채와 자연환경과의 관계에 대한 설명 중 틀린 것은?

① 풍토색은 기후와 토지의 색, 즉 그 지역에 부는 바람, 태양의 빛, 흙의 색과 관련이 있다.

② 제주도의 풍토색은 현무암의 검은 색이라고 할 수 있다.

③ 지구의 위도에 따라 일조량이 다르고 자연광의 속성이 변하므로 각각 아름답게 보이는 색에 차이가 있다.

④ 지역색은 우리가 눈으로 보는 건물과 도로 등 사물의 색으로 한정하여 지칭하는 색이다.

해설 지역색이란 지역의 건축물의 벽면과 지붕면, 보도나 도로환경, 옥외광고물이나 표지판, 수목이나 산, 암석 등 그 지역의 특성을 나타내는 색채와 지역의 역사, 지형, 기후 등의 지방색으로부터 도출된 색채를 말한다.

02 다음 () 안에 들어갈 알맞은 용어는?

> ()은(는) 심리학, 생리학, 색채학, 생명과학, 미학 등에 근거를 두고 색을 과학적으로 선택하여 색채를 사용하는 것이므로, 미적 효과나 선전효과를 겨냥하여 감각적으로 배색하는 장식과는 뜻이 다르다.

① 안전색채 ② 색채연상
③ 색채조절 ④ 색채조화

해설 색채조절이란 생리적 · 심리적 성질을 이용해서 색이 가진 기능이 발휘되도록 조절하는 것이다.

03 기후에 따른 색채 선호에 대한 설명으로 틀린 것은?

① 라틴계 민족은 난색계통을 좋아한다.

② 북구(北歐)계 민족은 연보라, 스카이블루 등의 파스텔 풍을 좋아한다.

③ 일조량이 많은 지역 사람들이 선호하는 실내색채는 초록, 청록 등이다.

④ 흐린 날씨의 지역 사람들이 선호하는 건물외관 색채는 노랑과 분홍 등이다.

해설 ④ 흐린 날씨의 지역은 연한 회색을 띤 색채, 약한 한색계를 좋아한다.

04 경영전략의 하나로, 상표 이미지를 시각적으로 체계화, 단순화하여 소비자에게 인식시키고, 체계적인 관리를 통해 특정 브랜드에 대한 선호를 향상시키는 것은?

① Brand Model
② Brand Royalty
③ Brand Name
④ Brand Identity

정답 1 ④ 2 ③ 3 ④ 4 ④

 해설 Brand Identity(BI)
BI는 경영전략의 하나로 상표 이미지를 시각적으로 체계화, 차별화하여 소비자에게 인식시키고 체계적인 관리를 통해 특정 브랜드에 대한 선호를 향상시키는 것을 말한다.

해설 마케팅 믹스란 기업이 목표 시장에서 원하는 세일즈 목표를 달성하기 위해 제어 가능한 요소들을 종합적으로 사용하는 것, 또한 일반적으로 고객과 회사의 목표를 만족시키기 위해 사용되는 마케팅 도구들을 조합하는 것을 말한다.

05 모더니즘의 대두와 함께 주목을 받게 된 색은?

① 빨강과 자주 ② 노랑과 파랑
③ 하양과 검정 ④ 주황과 자주

해설 단순미를 표방했던 모더니즘은 하양, 검정과 같은 무채색을 주로 사용하였고, 원색의 사용으로 절제미가 강조되었다.

06 기업이미지 구축을 위한 색채계획에서 가장 우선적으로 고려하는 것은?

① 선호색 ② 상징성
③ 잔상효과 ④ 실용성

해설 색채를 통해 기업을 인지하고 기억하도록 해야 한다. 또한 특정 색채의 상징적인 내용과 이미지는 기업이미지와 직결되는 부분이기 때문에 색채의 상징성을 가장 우선적으로 고려해야 한다.

07 마케팅 믹스에 대한 설명으로 옳은 것은?

① 시장을 세분화하는 방법
② 마케팅에서 경쟁 제품과의 위치 선정을 하기 위한 방법
③ 마케팅에서 제품 구매 집단을 선정하는 방법
④ 표적시장에서 원하는 결과를 얻기 위해 가능한 수단을 활용하는 방법

08 색채마케팅 과정을 색채정보화, 색채기획, 판매촉진전략, 정보망구축으로 분류할 때 색채기획단계에 해당하지 않는 것은?

① 소비자의 선호색 및 경향조사
② 타깃 설정
③ 색채 콘셉트 및 이미지 설정
④ 색채 포지셔닝 설정

09 종교와 색채에 대한 설명이 틀린 것은?

① 기독교에서는 그리스도의 흰 옷, 천사의 흰 옷 등을 통해 흰색을 성스러운 이미지로 표현한다.
② 이슬람교에서는 신에게 선택되어 부활할 수 있는 낙원을 상징하는 녹색을 매우 신성시한다.
③ 힌두교에서는 해가 떠오르는 동쪽은 빨강, 해가 지는 서쪽은 검정으로 여긴다.
④ 고대 중국에서는 천상과 지상에서 가장 경이로운 색 중의 하나가 검정이라 하였다.

힌두교는 노랑을 신성시한 색채로 사용하였다.
불교는 황금색과 노란색, 기독교는 빨간색이나
청색, 천주교는 흰색이나 검정, 이슬람교는 녹색
을 사용한다. 이집트에서 태양을 상징하는 색으로
황금색 또는 노랑, 빨강이 있으며, 인도의 일부
지방에서는 파란색을 태양의 상징으로 하였다.
고대 그리스에서는 노랑이나 황금색이 아테네 신
을 상징하였고 기독교와 천주교에서는 하느님과
성모마리아를 고귀한 청색으로 상징화하였다.

10 색채계획과 실제 색채조절 시 고려할
색의 심리효과로 거리가 먼 것은?

① 냉난감
② 가시성
③ 원근감
④ 상징성

11 제품의 위치(Positioning)는 소비자
들이 경쟁제품과 비교하여 갖게 되는
여러 요소들이 복합적으로 영향을 미
쳐 형성된다. 이러한 요소 중 거리가
먼 것은?

① 날 씨
② 가 격
③ 인 상
④ 감 성

제품의 위치는 소비자들이 경쟁제품과 비교하여
갖게 되는 지각, 인상, 감성, 가격 등이 복합적으로
영향을 미쳐 형성된다.

12 표본 추출에 대한 설명으로 틀린 것
은?

① 표본 추출은 편의가 없는 조사를 위
해 미리 설정된 집단 내에서 뽑아야
한다.
② 일반적으로 큰 표본이 작은 표본보
다 정확도는 더 높은 대신 시간과
비용이 증가된다.
③ 일반적으로 조사대상의 속성은 다
원적이고 복잡하기에 모든 특성을
고려하여 표본을 선정하는 것은 불
가능하다.
④ 표본의 크기는 대상 변수의 변수도,
연구자가 감내할 수 있는 허용오차
의 크기 및 허용오차 범위 내의 오차
가 반영된 조사 결과 확률을 고려하
여 결정해야 한다.

표본은 편의가 없는 조사를 위하여 무작위로 추출
한다. 표본조사법은 색채정보수집에서 가장 많이
쓰이고 있다. 표본의 추출방법은 모집단에 속해
있는 각 구성원이 표본으로 선택될 가능성이 일정
하게 되도록 하는 확률 표본추출법과 연구자가
모집단과 비슷하다고 생각되는 표본을 임의로 추
출해내는 비확률 표본추출법으로 대별된다.

13 소비자의 구매심리과정이 올바르게
표현된 것은?

① 흥미→주목→기억→욕망→구매
② 주목→흥미→욕망→기억→구매
③ 흥미→기억→주목→욕망→구매
④ 주목→욕망→흥미→기억→구매

14 다음 중 색채조절의 효과가 아닌 것은?

① 신체의 피로를 막는다.
② 안전이 유지되고 사고가 줄어든다.
③ 개인적 취향이 잘 반영된다.
④ 일의 능률이 오른다.

 색채조절의 3요소는 명시성 · 작업의욕 · 안전성이다.

15 노인, 가을, 흙 등 구체적인 연상에 가장 적합한 톤(Tone)은?

① pale
② light
③ dull
④ grayish

 dull톤의 구체적인 연상은 '가을, 노인, 흙, 단풍'이며, 추상적인 연상은 '차분한, 칙칙한, 탁한, 깊은, 낡은'이다.

16 다음은 마케팅정보시스템 중 무엇에 관한 설명인가?

> – 기업을 둘러싼 마케팅 환경에서 발생되는 일상적인 정보를 수집하기 위해서 기업이 사용하는 절차와 정보원의 집합을 의미
> – 기업의 의사결정에 영향을 미칠 가능성이 있는 기업 주변의 모든 정보를 수집하는 것

① 내부정보시스템
② 고객정보시스템
③ 마케팅 의사결정지원 시스템
④ 마케팅 인텔리전스 시스템

17 SD법 조사에 대한 설명으로 틀린 것은?

① 찰스 오스굿(Charles Egerton Osgood)이 개발하였다.
② 색채에 대한 심리적인 측면을 다면적으로 다루는 방법이다.
③ 이미지 프로필과 이미지맵으로 결과를 볼 수 있다.
④ 형용사 척도에 대한 답변은 보통 4단계 또는 6단계로 결정된다.

 SD법(Semantic Differential Method)
미국의 심리학자 오스굿에 의해 개발되었다. SD법은 형용사의 반대어를 쌍으로 척도를 만들어 그것을 피험자에게 평가하게 하는 것으로 복잡하고 파악하기 어려운 인간의 여러 가지 현상을 비교적 단순한 설계에 의해 포착할 수 있다. 척도의 결정은 형용사 척도가 완성되면 상당히, 약간 등 척도의 단계를 결정하고 주로 3단계, 5단계, 7단계, 9단계를 많이 사용한다.

18 마케팅 연구에서 소비시장을 체계적으로 분석하는 것과 관련한 설명 중 틀린 것은?

① 다양한 문화권의 사람들이 공존하는 사회는 종교나 인종에 따라 구성된 하위문화가 존재한다.
② 세대별 문화 특성은 각기 다른 제품과 서비스를 선호하는 소비시장을 형성한다.
③ 소비자의 다양한 욕구와 구매패턴에 대응하기 위해 세분화된 시장을 구축해야 한다.
④ 다품종 대량생산체제로 변화되는 시장세분화 방법이 시장위치 선정에 유리하다.

 ④ 나날이 다양화되고 급변하는 소비자의 구매 욕구를 만족시키기 위하여 다품종 소량생산 체제로 변화하고 있다.

19 색채의 공감각에 대한 설명 중 틀린 것은?

① 색채와 다른 감각간의 교류작용으로 생기는 현상이다.

② 몬드리안은 시각과 청각의 조화를 통해 작품을 만들었다.

③ 짠맛은 회색, 흰색이 연상된다.

④ 요하네스 이텐은 색을 7음계에 연계하여 색채와 소리의 조화론을 설명하였다.

 요하네스 이텐의 색상환은 1차색 노랑, 빨강, 파랑을 기준으로 2차색 주황, 보라, 초록을 배치하고, 그 사이에 3차색을 배치한 12색상환이다.

20 색채 마케팅 전략을 수립하는데 있어서 생활유형(Life Style)이 대두된 이유가 아닌 것은?

① 물적 충실, 경제적 효용의 중시

② 소비자 마케팅에서 생활자 마케팅으로의 전환

③ 기업과 소비자 간의 커뮤니케이션 장애 제거의 필요성

④ 새로운 시장 세분화(Market Segmen-tation) 기준으로서의 생활유형이 필요

제2과목 색채디자인

21 다음 중 디자인 아이디어 발상법이 아닌 것은?

① 글래스 박스(Glass Box)법

② 체크리스트(Checklist)법

③ 마인드 맵(Mind Map)법

④ 입출력(Input – Output)법

해설 아이디어 발상법으로 브레인스토밍(Brain Storming), 시네틱스(Synetics)법, 고든(Gordon)법, 연상법, 체크리스트(Check List), 입출력(Input – Output)법 등이 있다.

22 디자인의 개념을 설명한 것으로 거리가 먼 것은?

① 디자인은 생활의 예술이다.

② 디자인은 일부 사물과 일정한 범위 안의 시스템과 관계된다.

③ 디자인은 커뮤니케이션의 수단이다.

④ 디자인은 미지의 세계로부터 새로운 가치를 추구하는 것이다.

23 1960년대 미국에서 시작된 것으로 캔버스에 그려진 회화 예술이 미술관, 화랑으로부터 규모가 큰 옥외 공간, 거리나 도시의 벽면에 등장한 것은?

① 크래프트디자인

② 슈퍼그래픽

③ 퓨전디자인

④ 옵티컬아트

 슈퍼그래픽
• 인쇄기에 의한 크기 제한에서 탈피하는 개념의 디자인이다.
• 적용대상이 건물의 벽면이나 공장의 굴뚝 등 우리가 살고 있는 공간에까지 확산되면서 환경 디자인 장르로서의 의미를 갖게 되었다.

24 착시가 잘 나타나는 예로 적합하지 않은 것은?

① 길이의 착시
② 면적과 크기의 착시
③ 방향의 착시
④ 질감의 착시

 착시란 실제 대상을 다르게 인지하는 시각적 착각을 말하며 길이, 방향, 면적의 착시 등이 있다.

25 굿 디자인의 4대 조건이 아닌 것은?

① 독창성 ② 합목적성
③ 질서성 ④ 경제성

 굿 디자인(Good Design)의 4대 조건에는 합목적성, 경제성, 심미성, 독창성이 있으며, 질서성을 더하여 5대 조건이라고 한다.

26 끊임없는 변화를 뜻하는 국제적인 전위예술운동으로 전반적으로 회색조와 어두운 색조를 주로 사용한 예술사조는?

① 포스트모더니즘(Post – modernism)
② 키치(Kitsch)
③ 해체주의(Deconstructivism)
④ 플럭서스(Fluxus)

 플럭서스는 흐름, 끊임없는 변화, 움직임이란 뜻의 라틴어로 1960~1970년대에 일어난 국제적 전위예술운동이다.

27 검은색과 노란색을 사용하는 교통 표시판은 색채의 어떠한 특성을 이용한 것인가?

① 색채의 연상
② 색채의 명시도
③ 색채의 심리
④ 색채의 이미지

 색채의 명시성은 배색이 멀리서도 명도대비차로 인해 확연하게 보이는 것을 말하며, 교통 표지판에서 볼 수 있다.

28 룽게(Philipp Otto Runge)의 색채구를 바우하우스에서의 색채교육을 위해 재구성한 사람은?

① 요하네스 이텐
② 요셉 알버스
③ 클 레
④ 칸딘스키

29 게슈탈트(Gestalt)의 원리 중 부분이 연결되지 않아도 완전하게 보려는 시각법칙은?

① 연속성(Continuation)의 요인
② 근접성(Proximity)의 요인
③ 유사성(Similarity)의 요인
④ 폐쇄성(Closure)의 요인

 ④ 폐쇄의 법칙 : 기존의 지식을 토대로 완성되지 않은 형태도 완성시켜 인지한다는 법칙

30 1차 세계대전 후 전통이나 기존의 예술형식을 부정하고 좀 더 새롭고 파격적인 변화를 추구한 예술운동은?

① 다다이즘
② 아르누보
③ 팝아트
④ 미니멀리즘

해설 다다이즘(Dadaism)은 1차 세계대전 이후 기존의 전통에 반기를 들고 새롭고 파격적이면서도 자유로운 형태의 예술 지향을 추구하였다.

31 기업이미지 통일화 정책을 의미하며 다른 기업과의 차이점 표출을 통해 지속성과 일관성, 기업 문화 및 경영전략 등을 구성하는 CI의 3대 기본요소가 아닌 것은?

① VI(Visual Identity)
② BI(Behavior Identity)
③ LI(Language Identity)
④ MI(Mind Identity)

해설 CI의 3대 기본요소 : VI(Visual Identity), BI(Behavior Identity), MI(Mind Identity)

32 사용자 인터페이스 디자인(User Inter-face Design)의 궁극적인 목표는?

① 사용자 편의성의 극대화
② 홍보 효과의 극대화
③ 개발기간의 최소화
④ 새로운 수요의 창출

33 기업방침, 상품의 특성을 홍보하고 판매를 높이기 위한 광고매체 선택의 전략적 방향과 거리가 먼 것은?

① 기업 및 상품의 존재를 인지시킨다.
② 현장감과 일치하여 아이덴티티(Identity)를 얻어야 한다.
③ 소비자에게 공감(Consensus)을 얻을 수 있어야 한다.
④ 정보의 DB화로 상품의 가격을 높일 수 있어야 한다.

34 병원 수술실의 색채계획 시 가장 우선적으로 고려해야 할 색의 지각현상은?

① 동화효과
② 색음현상
③ 잔상현상
④ 명소시

해설 수술실의 색채계획에서는 잔상이라는 생리적 현상과 진정색이라는 심리적 효과를 잘 연결시켜 색채를 선택하여 색채조절을 한다.

35 사용자의 경험과 사용자가 선택하는 서비스나 제품과의 상호작용을 디자인의 주요 요소로 고려하는 디자인은?

① 공공디자인
② 디스플레이 디자인
③ 사용자 경험디자인
④ 환경디자인

36 서로 관련이 없어 보이는 것들을 조합하여 새로운 것을 도출해 내는 집단 아이디어 발상법으로, 문제를 보는 관점을 완전히 다르게 하여 연상되는 점과 관련성을 찾아내는 것은?

① 고든(Gordon Technique)법
② 시네틱스(Synectics)법
③ 브레인스토밍(Brainstorming)법
④ 매트릭스(Matrix)법

 ② 시네틱스 : 집단 아이디어 발상법의 일종으로 어떤 사물과 현상을 관찰하여 다른 사상을 추측하거나 연상하는 것

37 도형과 바탕의 반전에 관한 설명 중 바탕이 되기 쉬운 영역의 예에 해당하는 것은?

① 기울어진 방향보다 수직, 수평으로 된 영역
② 비대칭 영역보다 대칭형을 가진 영역
③ 위로부터 내려오는 형보다 아래로부터 올라가는 형의 영역
④ 폭이 일정한 영역보다 폭이 불규칙한 영역

38 1960년대 후반부터 미국에서 현저하게 나타난 동향으로 단순한 기하학적 형태를 사용하며 이미지와 조형요소를 최소화하여 기본적인 구조로 환원시키고 단순함을 강조한 것은?

① 팝아트
② 옵아트
③ 미니멀리즘
④ 포스트모더니즘

 미니멀리즘은 개성적인 성격, 극단적인 간결성, 기계적인 정교함 등으로 최소한의 장식과 미학으로 간결함과 절제된 단아함 속에서 세련된 면모를 보였다.

39 산업디자인에 있어서 생물의 자연적 형태를 모델로 하는 조형이나 시스템을 만드는 경향을 뜻하는 디자인은?

① 버네큘러 디자인(Vernacular Design)
② 리디자인(Redesign)
③ 엔틱 디자인(Antique Design)
④ 오가닉 디자인(Organic Design)

40 색채안전계획이 주는 효과로서 가장 타당한 것은?

① 눈의 긴장과 피로를 증가시킨다.
② 사고나 재해를 감소시킨다.
③ 질병이 치료되고 건강해진다.
④ 작업장을 보다 화려하게 꾸밀 수 있다.

제3과목 색채관리

41 다음의 조색 관련 용어에 관한 설명 중 틀린 것은?

① 광원색은 광원에서 나오는 빛의 색을 뜻하며 보통 색자극 값으로 표시
② 물체색은 빛을 반사 또는 투과하는 물체의 색을 뜻하며, 보통 특정 표준광에 대한 색도 좌표 및 시감 반사율 등으로 표시
③ 광택도는 물체 표면의 광택의 정도를 일정한 굴절률을 갖는 흰색 유리의 광택값을 기준으로 나타내는 수치
④ 표면색은 빛을 확산 반사하는 불투명 물체의 표면에 속하는 것처럼 지각되는 색

해설 광택도(Glossiness)는 물체 표면의 광택의 정도를 일정한 굴절률을 갖는 블랙글라스의 광택값을 기준으로 나타내는 수치이다.

42 반투명의 유리나 플라스틱을 사용하여 광원빛의 60~90%가 대상체에 직접 조사되는 방식으로, 그림자와 눈부심이 생기는 조명방식은?

① 전반확산조명 ② 직접조명
③ 반간접조명 ④ 반직접조명

해설 ① 전반확산조명 : 확산성 덮개를 사용하여 모든 방향으로 똑같이 빛이 확산되도록 하는 방식
② 직접조명 : 반사갓을 사용하여 광원의 빛을 모두 모아 어느 방향으로 90% 이상을 조사하는 방식
③ 반간접조명 : 상향으로 약 60~90%를 조사하게 하고 하향으로 40~10%만 조사하게 하는 방식

43 광원에 의해 조명되는 물체색의 지각이, 규정 조건하에서 기준 광원으로 조명했을 때의 지각과 합치되는 정도를 표시하는 수치는?

① 색변이 지수(Color Inconstancy Index : CII)
② 연색 지수(Color Rendering Index : CRI)
③ 허용 색차(Color Tolerance)
④ 등색도(Degree of Metamerism)

해설 연색 지수는 시험광원이 얼마나 기준광 아래에서 보이는 것처럼 충실히 색을 보여주는가를 나타낸다.

44 포르피린과 유사한 구조로 된 유기화합물로 안정성이 높고 색조가 강하여 초록과 청색계열 안료나 염료에 많이 사용되는 색료는?

① 헤모글로빈(Hemoglobin)
② 프탈로시아닌(Phthalocyanine)
③ 플라보노이드(Flavonoid)
④ 안토시아닌(Anthocyanin)

45 색료 선택 시 고려되어야 할 조건 중 틀린 것은?

① 특정 광원에서만의 색채 현시(Color Appearance)에 대한 고려
② 착색비용
③ 작업공정의 가능성
④ 착색의 견뢰성

해설 색료를 선택할 때 고려해야 할 점 : 착색비용, 작업공정의 가능성, 다양한 광원에서의 색채현시에 대한 고려, 착색의 견뢰성 등

46 KS A 0065 : 표면색의 시감비교방법에 따라 인공주광 D_{50}을 이용한 부스에서의 색 비교를 할 때 광원이 만족해야 할 성능에 대한 설명으로 잘못된 것은?

① 자외부의 복사에 의해 생기는 형광을 포함하지 않는 표면색을 비교하는 경우 상용 광원 D_{50}은 형광 조건 등색지수 1.5 이내의 성능수준을 충족시켜야 한다.

② 주광 D_{50}과 상대 분광 분포에 근사하는 상용 광원 D_{50}을 사용한다.

③ 상용 광원 D_{50}은 가시 조건 등색 지수 B 등급 이상의 성능을 충족시켜야 한다.

④ 상용 광원 D_{50}은 특수 연색 평가수 85 이상의 성능을 충족시켜야 한다.

47 색온도의 단위와 표시방법에 대한 설명으로 올바른 것은?

① 양의 기호 T_D로 표시, 단위는 K

② 양의 기호 T_C^{-1}로 표시, 단위는 K^{-1}

③ 양의 기호 T_C로 표시, 단위는 K

④ 양의 기호 T_{CP}로 표시, 단위는 K

해설 색온도는 양의 기호를 Tc로 표시하고, 온도의 표준단위인 K(켈빈)으로 표시한다.

48 분광 측색 장비의 특징으로 잘못 설명된 것은?

① 서너 개의 필터를 이용해 삼자극치값을 직독한다.

② 시료의 분광반사율을 사용하여 색좌표를 계산한다.

③ 다양한 광원과 시야에서의 색좌표를 산출할 수 있다.

④ 분광식 측색장비는 자동배색장치(Computer Color Matching)의 색 측정 장치로 활용된다.

해설 분광식 색체계
정밀한 색채의 측정 장치로 사용되는 측색기를 말하고, 시료의 분광반사율을 측정하여 색채를 계산하므로 다양한 광원과 시야의 색채값을 동시 산출이 가능하다. 즉, 여러 조건에서의 색채값을 얻을 수 있다. 또한 광원에 변화에 따른 등색성 문제, 색료 변화에 따른 색 재현의 문제점 등에 대처할 수 있다. 주로 분광식 수광방식은 380~780nm의 가시광선 영역을 5nm 또는 10nm 간격으로 각 파장의 반사율을 측정한 후 그 결과를 그래프로 나타내는 방식으로 3자극치도 계산된다.

49 KS A 0065 : 표면색의 시감비교방법에서 색비교를 위한 시환경에 대한 설명이 틀린 것은?

① 부스의 내부 명도는 L*가 약 50인 광택의 무채색으로 한다.

② 작업면의 조도는 1,000lx~4,000lx 사이가 적합하다.

③ 작업면의 균제도는 80% 이상이 적합하다.

④ 어두운 색을 비교하는 경우 작업면 조도는 4,000lx에 가까운 것이 좋다.

50 황색으로 염색되는 직접염료로 9월에 열매를 채취하여 볕에 말려 사용하고, 종이나 직물의 염색 및 식용색소로도 사용되는 천연염료는?

① 치자염료　　② 자초염료

③ 오배자염료　　④ 홍화염료

51 x, y 좌표를 기반으로 2차원이나 3차원 공간에서 선, 색, 형태 등을 표현하는 이미지의 형태는?

① 비트맵 이미지
② 래스터 이미지
③ 벡터 그래픽 이미지
④ 메모리 이미지

 벡터 그래픽(Vector Graphics)은 주어진 2차원이나 3차원 공간에 선이나 형상을 배치하기 위해 수학적 표현을 통해 이미지를 만든다. 이미지에 대한 정보가 모양과 선에 대한 형태로 저장된다.

52 CCM의 특성으로 보기 어려운 것은?

① 스펙트럼 데이터를 이용하므로 아이소머리즘을 실현할 수 있다.
② 컬러런트의 양을 조절하므로 조색에 걸리는 시간을 단축할 수 있다.
③ 최소량의 컬러런트를 사용하여 조색하므로 원가가 절감된다.
④ CCM에서 조색된 처방은 여러 소재에 동일하게 적용할 수 있다.

 ④ CCM뿐만 아니라 육안조색도 여러 소재에 적용할 수 있다.

53 다음 조건을 바탕으로 실제 모니터 디스플레이에서 보여질 색 수는?(단, 업스케일링을 가정하지 않음)

- 컬러채널당 12비트로 저장된 이미지
- 컬러채널당 10비트로 작동되는 애플리케이션
- 컬러채널당 8비트로 구동되는 그래픽카드
- 컬러채널당 10비트로 재현되는 모니터

① $4,096 \times 4,096 \times 4,096$
② $2,048 \times 2,048 \times 2,048$
③ $1,024 \times 1,024 \times 1,024$
④ $256 \times 256 \times 256$

54 장치 종속적(Device – Dependent) 색공간에 대한 설명으로 틀린 것은?

① RGB, CMYK는 장치 종속적 색공간이다.
② 사람의 눈이 인지하는 색을 수치화하였다.
③ 컬러 프로파일에 기록되는 수치이다.
④ 같은 RGB 수치라도 장치에 따라 다른 색으로 보인다.

55 두 물체의 표면색을 측색한 결과 그 값이 다음과 같을 때 옳은 설명은?

> ㉮ L* = 50, a* = 43, b* = 10
> ㉯ L* = 30, a* = 69, b* = 32

① ㉮는 ㉯보다 명도는 높고 채도는 낮다.
② ㉮는 ㉯보다 명도는 낮고 채도는 높다.
③ ㉮는 ㉯보다 색상이 선명하고 명도는 낮다.
④ ㉮는 ㉯보다 색상이 흐리고 채도는 높다.

 L*a*b* 측색값에서 L*은 명도지수로, +L*는 고명도이고 -L*는 저명도이다. a*와 b*는 색상과 채도 지수로, +a*는 Red 방향이며, -a*는 Green 방향, +b*는 Yellow 방향이고 -b*는 Blue 방향이다. ㉮의 L*보다 ㉯의 L*값이 높으므로 명도는 ㉮가 높고, a*, b*는 ㉮의 값이 각각 Green, Blue가 높으므로 채도는 낮다.

56 혼합비율이 동일해도 정확한 중간 색값이 나오지 않고 색도가 한쪽으로 치우쳐 나타나는 원인을 규명하기 위한 안료 검사 항목은?

① 안료 입자 형태와 크기에 의한 착색력
② 안료 입자 형태와 크기에 의한 은폐력
③ 안료 입자 형태와 크기에 의한 흡유(수)력
④ 안료 입자 형태와 크기에 의한 내광성

57 일반적인 염료 또는 안료의 설명으로 올바른 것은?

① 염료는 착색하고자 하는 매질에 용해되지 않는다.
② 염료는 착색되는 표면에 친화성을 가지며 직물, 피혁, 종이, 머리카락 등에 착색된다.
③ 안료는 투명한 성질을 가지며 습기에 노출되면 녹는다.
④ 안료는 1856년 영국의 퍼킨(Perkin)이 모브(Mauve)를 합성시킨 것이 처음이다.

해설 염료의 특성
• 물이나 유기용제에 용해된다.
• 대부분 액체 형태를 띠며 투명성이 높다.
• 방직, 피혁, 잉크, 종이, 목재 및 식품 등의 염색에 사용된다.

58 다음 중 16비트 심도, DCI-P3 색공간의 데이터를 저장하기에 가장 부적절한 파일 포맷은?

① TIFF ② JPEG
③ PNG ④ DNG

59 광 측정량의 단위에 대한 설명 중 틀린 것은?

① 광도 : 점광원에서 주어진 방향의 미소 입체각 내로 나오는 광속을 그 입체각으로 나눈 값, 단위는 칸델라(cd)이다.
② 휘도 : 발광면, 수광면 또는 광의 전파 경로의 단면상의 주어진 점, 주어진 방향에 대하여 주어진 식으로 정의되는 양, 단위는 cd/m^2이다.
③ 조도 : 주어진 면상의 점을 포함하는 미소면 요소에 입사하는 광속을 그 미소면 요소의 면적으로 나눈 값, 단위는 럭스(lx)이다.
④ 광속 : 주어진 면상의 점을 포함하는 미소면 요소에서 나오는 광속을 그 미소면 요소의 입체각으로 나눈 값, 단위는 lm/m^2이다.

해설 광속(Luminous Flx, F)
광원에 의해 초당 방출되는 빛의 전체 양을 인간의 눈의 스펙트럼 민감도에 가중되는 초당 광원에 의해 방사되는 에너지, 광원으로부터 나오는 모든 빛(가시광)의 총량이다. 단위는 lm(루멘)을 사용한다.

60 표면색의 시감비교 시험결과의 보고에 포함되어야 할 사항으로 가장 올바른 것은?

① 조명에 이용한 광원의 종류, 표준 관측자의 조건, 작업면의 조도, 조명 관찰 조건
② 조명에 이용한 광원의 종류, 사용 광원의 성능, 작업면의 조도, 조명 관찰 조건

③ 표준광의 종류, 표준관측자의 조건, 작업면의 조도, 조명 관찰 조건
④ 표준광의 종류, 사용 광원의 성능, 작업면의 조도, 조명 관찰 조건

③ 빛이 비춰지는 물체의 표면은 그 빛을 반사시키거나 흡수하거나 통과시키게 된다.
④ 시각능력은 사물의 모양, 색상, 질감 등을 구분하면서 사물들을 구분한다.

제4과목 색채지각론

61 색의 항상성에 대한 설명으로 옳은 것은?

① 명소시의 범위 내에서 휘도를 일정하게 유지해도 색자극의 순도가 달라지면 색의 밝기가 달라지는 것
② 색자극의 밝기가 달라지면 그 색상이 다르게 보이는 것
③ 물체에서 반사광의 분광 특성이 변화되어도 거의 같은 색으로 보이는 것
④ 조명이 강해서 검은 종이는 다른 색으로 느껴지는 것

> **해설** 색의 항상성이란 광원의 강도나 모양, 크기, 색상이 변하여도 물체의 색을 동일하게 지각하는 현상이다.

62 빛과 색에 대한 설명 중 틀린 것은?

① 빛은 움직이면서 공간 안에 있는 물체의 표면과 형태를 우리 눈에 인식하게 해 준다.
② 휘도, 대비, 발산은 사물들을 구분하는 시각능력과는 관계없는 요소이다.

63 다음 3가지 색은 가볍게 느껴지는 색부터 무겁게 느껴지는 색 순서로 배열된 것이다. 잘못 배열된 것은?

① 빨강 – 노랑 – 파랑
② 노랑 – 연두 – 파랑
③ 하양 – 노랑 – 보라
④ 주황 – 빨강 – 검정

> **해설** 색의 무게감은 일반적으로 밝은색을 가볍게 느끼며 채도가 높은 색도 같은 명도에서 가볍게 느낀다.

64 건축의 내부 벽지색이나 외벽의 타일색 등을 견본과 함께 실제로 시공한 사례를 비교해 보며 결정하는 것은 색채의 어떤 대비를 고려한 것인가?

① 색상대비
② 명도대비
③ 면적대비
④ 채도대비

> **해설** 같은 색이라도 면적의 크기에 따라서 채도와 명도가 달라 보이는 효과를 면적대비라고 한다. 특히, 면적이 커지면 채도와 명도가 상승되어 보이므로 작은 견본을 보고 색을 선정할 경우에는 주의를 요한다.

65 시간성과 속도감에 대한 설명이 틀린 것은?

① 고채도의 맑은 색은 속도감이 빠르게, 저채도의 칙칙한 색은 느리게 느껴진다.

② 고명도의 밝은 색은 느리게 움직이는 것으로 느껴진다.

③ 주황색 선수 복장은 속도감이 높아져 보여 운동경기 시 상대편을 심리적으로 위축시키는 효과가 있다.

④ 장파장 계열의 색은 시간이 길게 느껴지고, 속도감은 빨리 움직이는 것 같이 지각된다.

 색의 속도감에서 장파장인 난색은 확장된 느낌을 주기 때문에 빠르게 움직이는 운동성을 느낄 수 있고 한색은 느리게 느껴진다. 그리고 채도가 높은 색이 낮은 색보다 속도감이 빠르게 느껴지는 경향이 있다.

66 색음현상에 대한 설명으로 옳은 것은?

① 암순응 시에는 단파장에, 명순응 시에는 장파장에 민감하게 반응하는 현상

② 조명의 강도가 바뀌어도 물체의 색을 동일하게 지각하는 현상

③ 같은 주파장의 색광은 강도를 변화시키면 색상이 약간 다르게 보이는 현상

④ 작은 면적의 회색이 채도가 높은 유채색으로 둘러싸였을 때, 회색이 유채색의 보색의 색조를 띠어 보이는 현상

67 초록 색종이를 수초 간 응시하다가, 흰색 벽을 보면 자주색 잔상이 나타나는 이유는?

① L 추상체의 감도 증가

② M 추상체의 감도 저하

③ S 추상체의 감도 증가

④ 간상체의 감도 저하

해설 추상체
• 망막에 약 60만 개가 존재하며 주로 색상을 판단하는 시세포(광수용기)이다.
• 세 가지 종류로 구성되며 삼각형으로 생겨 Cone Cell이라고 불린다.
• 해상도가 높고, 주로 밝은 곳(명소시)이나 낮에 작용하는 세포이다.
• 주로 중심와 부근에 모여 있다.
• L세포 : Red(40%) / M세포 : Green(20%) / S세포 : Blue(1%)

68 무대에서의 조명과 같이 두 개 이상의 빛이 같은 부위에 겹쳐 혼색되는 것은?

① 가법혼색

② 회전혼색

③ 병치중간혼색

④ 감법혼색

해설 혼색의 종류
• 가법혼색 : 빛의 혼합
• 감법혼색 : 색료의 혼합
• 중간혼색 : 회전혼색, 병치혼색

69 빛의 성질에 관한 설명 중 틀린 것은?

① 자연현상에서 나타나는 대표적인 굴절현상은 무지개이다.

② 파란 하늘은 단파장의 빛이 대기 중에서 산란되어 나타나는 현상이다.

③ 빛의 파동이 잠시 둘로 나누어진 후 다시 결합되는 현상이 간섭이다.

④ 비눗방울 표면이 무지개색으로 보이는 것은 빛이 흡수되어 나타나는 현상이다.

70 () 안에 적합한 내용으로 옳게 짝지어진 것은?

> 간상체 시각은 (㉠)에 민감하며, 추상체 시각은 약 (㉡)의 빛에 가장 민감하다.

① ㉠ 장파장, ㉡ 555nm

② ㉠ 단파장, ㉡ 555nm

③ ㉠ 장파장, ㉡ 450nm

④ ㉠ 단파장, ㉡ 450nm

71 다음의 A와 B는 각각 어떤 현상인가?

> A. 영화관 안으로 갑자기 들어가면 처음에 잘 보이지 않다가 점차 보이게 되는 현상
> B. 파란색 선글라스를 끼면 잠시 물체가 푸르게 보이던 것이 익숙해져 본래의 물체색으로 느껴지는 현상

① A : 명순응 B : 색순응

② A : 암순응 B : 색순응

③ A : 명순응 B : 주관색 현상

④ A : 암순응 B : 주관색 현상

 해설
• 암순응(dark adaptation) : 밝은 곳에서 어두운 곳으로 들어갔을 때, 처음에는 잘 보이지 않다가 시간이 지남에 따라 차차 보이기 시작하는 현상
• 색순응(chromatic adaptation) : 조명에 의해 물체색이 바뀌어도 원래 알고 있는 고유의 색으로 보이게 되는 현상

72 회전혼색에 대한 설명으로 틀린 것은?

① 물체색을 통한 혼색으로 감법혼색이다.

② 병치혼합과 같이 중간혼색 중 하나이다.

③ 계시혼합의 원리에 의해 색이 혼합되어 보이는 것이다.

④ 혼색 전 색의 면적에 영향을 받는다.

73 애브니 효과에 대한 설명으로 옳은 것은?

① 파장이 같아도 색의 명도가 변함에 따라 색상이 변화하는 것을 말한다.

② 빛의 강도가 높아질수록 색상이 같아 보이는 위치가 다르다.

③ 애브니 효과 현상이 적용되지 않는 577nm의 불변색상도 있다.

④ 주변색의 보색이 중심에 있는 색에 겹쳐져 보이는 현상이다.

해설 애브니 효과(Abney Effect)
파장이 같아도 색의 채도가 변함에 따라 색상이 변화하는 현상으로, 색의 순도(채도)가 높아질수록 색상의 변화를 함께 해야 같은 색상임을 느낀다.

74 다음 중 채도대비에 대한 설명이 틀린 것은?

① 채도가 다른 두 색을 인접했을 때, 채도가 높은 색의 채도는 더욱 높아져 보인다.
② 채도대비는 유채색과 무채색 사이에서 더욱 뚜렷하게 느낄 수 있다.
③ 동일한 색인 경우, 고채도의 바탕에 놓았을 때보다 저채도의 바탕에 놓았을 때의 색이 더 탁해 보인다.
④ 채도대비는 3속성 중에서 대비효과가 가장 약하다.

75 병치혼합에 관한 설명 중 틀린 것은?

① 감법혼색의 일종이다.
② 점묘법을 이용한 인상파 화가의 그림에서 볼 수 있는 색혼합 방법이다.
③ 비잔틴 미술에서 보여지는 모자이크 벽화에서 볼 수 있는 색혼합 방법이다.
④ 두 색의 중간적 색채를 보게 된다.

해설 병치혼합은 각기 다른 색을 서로 인접하게 배치해 놓고 본다는 뜻으로 조밀하게 병치되어 있기 때문에 혼색되어 보이는 경우이다. 감법혼색은 3원색을 모두 합하면 검정에 가까운 색이 되므로 색을 섞을수록 어두워지는 감산혼합 또는 색료혼색이라고도 한다.

76 동일지점에서 두 가지 이상의 색광 또는 반사광이 1초 동안에 40~50회 이상의 속도로 번갈아 발생되면 그 색자극들은 혼색된 상태로 보이게 되는 혼색방법은?

① 동시혼색 ② 계시혼색
③ 병치혼색 ④ 감법혼색

77 빛의 성질에 대한 설명으로 틀린 것은?

① 흡수 : 빛이 물리적으로 기체나 액체나 고체 내부에 빨려 들어가는 현상
② 굴절 : 파동이 한 매질에서 다른 매질로 향해 이동할 때 경계면에서 일부 파동이 진행방향을 바꾸어 원래의 매질 안으로 되돌아오는 현상
③ 투과 : 광선이 물질의 내부를 통과하는 현상으로 흡수나 산란 없이 빛의 파장범위가 변하지 않고 매질을 통과함을 의미함
④ 산란 : 거친 표면에 빛이 입사했을 경우 여러 방향으로 빛이 분산되어 퍼져나가는 현상

78 눈에 비쳤던 자극을 치워버려도 그 색의 감각이 소멸되지 않고 잠시 나타나는 현상은?

① 색의 조화 ② 색의 순응
③ 색의 잔상 ④ 색의 동화

해설 색잔상(Chromatic Afterimage)은 색 자극이 멈추고 나서 잠시 후에 나타나는 시각상을 말한다.

79 색의 혼합에 대한 설명으로 옳은 것은?

① 가산혼합은 색료혼합으로, 3원색은 Yellow, Cyan, Magenta이다.
② 색광혼합의 3원색은 혼합할수록 명도가 높아진다.
③ 감산혼합은 원색인쇄의 색분해, 컬러 TV 등에 활용된다.
④ 색료혼합은 색을 혼합할수록 채도가 높아진다.

80 색채의 심리 효과에 대한 설명 중 틀린 것은?

① 어떤 색이 다른 색의 영향을 받아서 본래의 색과는 다른 색으로 보이는 현상을 색채심리효과라 한다.
② 무게감에 가장 큰 영향을 미치는 것은 명도로, 어두운 색일수록 무겁게 느껴진다.
③ 겉보기에 강해 보이는 색과 약해 보이는 색은 시각적인 소구력과 관계되며, 주로 채도의 영향을 받는다.
④ 흥분 및 침정의 반응효과에 있어서 명도가 가장 중요한 역할을 하는데, 고명도는 흥분감을 일으키고, 저명도는 침정감의 효과가 나타난다.

 흥분과 침정효과
난색 계열의 색은 감정을 고조시키고, 한색 계열의 색은 마음을 안정시키는 효과를 준다. 따라서 색상의 차이에 의한 속성이 가장 많은 영향을 준다.

81 RAL 색체계 표기인 210 80 30에 대한 설명이 옳은 것은?

① 명도, 색상, 채도의 순으로 표기
② 색상, 명도, 채도의 순으로 표기
③ 채도, 색상, 명도의 순으로 표기
④ 색상, 채도, 명도의 순으로 표기

82 오방색의 방위와 색의 연결이 옳은 것은?

① 서쪽 – 청색 ② 동쪽 – 백색
③ 북쪽 – 적색 ④ 중앙 – 황색

 오방색(五方色)은 오행의 각 기운과 직결된 청(靑), 적(赤), 황(黃), 백(白), 흑(黑)의 다섯 가지 기본색으로, 청은 동방, 적은 남방, 황은 중앙, 백은 서방, 흑은 북방으로 오방이 주된 골격을 이룬다.

83 먼셀 색체계의 채도에 대한 설명 중 옳은 것은?

① 그레이 스케일이라고 한다.
② 먼셀 색입체에서 수직축에 해당한다.
③ 채도의 번호가 증가하면 점점 더 선명해진다.
④ Neutral의 약자를 사용하여 N1, N2 등으로 표기한다.

 채도는 색의 맑고 탁한 정도를 나타내는 것으로, 먼셀 색체계에서 채도단계는 수직중심축에서 멀어질수록 더욱 선명해진다.

84 색채관리를 위한 ISO 색채규정에서 아래의 수식은 무엇을 측정하기 위한 정의식인가?

$$YI = 100(1-B/G)$$

B : 시료의 청색 반사율
G : 시료의 XYZ 색체계에 의한 삼자극 치의 Y와 같음

① 반사율　　② 황색도
③ 자극순도　　④ 백색도

85 CIE Yxy 색체계로 활용하기 쉬운 것은?

① 도료의 색
② 광원의 색
③ 인쇄의 색
④ 염료의 색

86 오스트발트 색채조화론에 관한 설명 중 옳은 것은?

① 오스트발트는 "조화는 균형이다"라고 정의하였다.
② 오스트발트 색체계에서 무채색의 조화 예로는 a-e-i나 g-l-p이다.
③ 등가치계열 조화는 색입체에서 백색량과 검정량이 상이한 색으로 조합하는 것이다.
④ 동일색상에서 등흑계열의 색은 조화하며 예로는 na-ne-ni가 될 수 있다.

87 다음 중 색명법의 분류가 다른 색 하나는?

① 분홍빛 하양
② Yellowish Brown
③ vivid Red
④ 베이지 그레이

88 다음 중 현색계의 장점이 아닌 것은?

① 사용이 쉬운 편이고, 측색기가 필요치 않다.
② 색편의 배열 및 갯수를 용도에 맞게 조정할 수 있다.
③ 조색, 검사 등에 적합한 오차를 적용할 수 있다.
④ 지각적으로 일정하게 배열되어 있다.

 ③은 혼색계의 장점에 관한 내용이다.

89 PCCS 색체계의 색상환에 대한 설명 중 틀린 것은?

① 적, 황, 녹, 청의 4색상을 중심으로 한다.
② 4색상의 심리보색을 색상환의 대립 위치에 놓는다.
③ 색상을 등간격으로 보정하여 36색 상환으로 만든다.
④ 색광과 색료의 3원색을 모두 포함한다.

 PCCS 색상은 색상환 위에 4색의 원색을 배치하고, 각 원색의 심리보색을 대각선방향에 배치한다. 여기에 지각적 등간격성을 유지하여 4색을 첨가해서 12색으로 분할한 후 중간색을 배치하여 24색의 색상환으로 구성된다.

90 슈브뢸(M. E. Chevreul)의 색채조화론에 대한 설명이 틀린 것은?

① 색상환에 의한 정성적 색채조화론이다.

② 여러 가지 색들 가운데 한 가지 색이 주조를 이루면 조화된다.

③ 두 색이 부조화일 때 그 사이에 흰색이나 검정을 더하면 조화된다.

④ 명도가 비슷한 인접색상을 동시에 배색하면 조화된다.

91 먼셀 색입체의 특징이 아닌 것은?

① CIE 색체계와의 상호변환이 가능하다.

② 등색상면이 정삼각형의 형태를 갖는다.

③ 명도가 단계별로 되어 있어 감각적인 배열이 가능하다.

④ 3속성을 3차원의 좌표에 배열하여 색감각을 보는데 용이하다.

92 다음 중 색체계의 설명이 틀린 것은?

① Pantone : 실용성과 시대의 필요에 따라 제작되었기 때문에 개개 색편이 색의 기본 속성에 따라 논리적인 순서로 배열되어 있지 않다.

② NCS : 스웨덴, 노르웨이, 스페인의 국가표준색 제정에 기여한 색체계이다.

③ DIN : 색상(T), 포화도(S), 암도(D)로 조직화하였으며 색상은 24개로 분할하여 오스트발트 색체계와 유사하다.

④ PCCS : 채도는 상대 채도치를 적용하여 지각적 등보성이 없이 상대 수치인 9단계로 모든 색을 구성하였다.

해설 PCCS 색상
색상은 헤링의 4원색인 빨강, 노랑, 녹색, 파랑을 색영역의 기준축으로 하여 그 색의 심리보색을 반대편에 위치시킨 다음, 지각적으로 흐름이 비슷하도록 4색을 추가하여 총 12색을 2등분한 24색상으로 구분하였다.

93 먼셀의 색채조화론과 관련이 있는 이론은?

① 균형이론 ② 보색이론
③ 3원색론 ④ 4원색론

94 전통색명 중 적색계가 아닌 것은?

① 적토(赤土) ② 휴색(烋色)
③ 장단(長丹) ④ 치자색(梔子色)

해설 치자색(梔子色)은 황색계열의 색이다.

95 배색된 색을 면적비에 따라서 회전 원판 위에 놓고 회전혼색할 때 나타나는 색을 밸런스 포인트라고 하고 이 색에 의하여 배색의 심리적 효과가 결정된다고 한 사람은?

① 슈브뢸 ② 문 - 스펜서
③ 오스트발트 ④ 파버비렌

96 NCS에서 성립하는 이론으로 옳은 것은?

① W + B + R = 100%
② W + K + S = 100%
③ W + S + C = 100%
④ H + V + C = 100%

97 Pantone 색체계의 설명으로 틀린 것은?

① 미국 Pantone사의 자사 색표집이다.
② 지각적 등보성을 기초로 색표가 구성되었다.
③ 인쇄잉크를 조색하여 일정 비율로 혼합, 제작한 실용적인 색체계이다.
④ 인쇄업계, 컴퓨터그래픽, 의상디자인 등 산업 분야에서 널리 사용되고 있다.

98 CIE Lab 색체계에 대한 설명으로 틀린 것은?

① a*와 b*는 색 방향을 나타낸다.
② L* = 50은 중명도이다.
③ a*는 red – green 축에 관계된다.
④ b*는 밝기의 척도이다.

해설 L*a*b* 측색값에서 L*은 명도지수(+L*는 고명도이고 –L*는 저명도)이고, a*(+a*는 Red방향이며 –a*는 Green방향,)와 b*(Yellow방향이고 –b*는 Blue방향)는 색상과 채도 지수이다.

99 관용색명과 계통색명의 설명으로 옳은 것은?

① 계통색명은 예부터 전해 내려오거나 동·식·광물, 자연현상, 지명, 인명 등에서 유래한 것을 정리한 것이다.
② 계통색명은 기본 색명 앞에 유채색의 명도, 채도에 관한 수식어 또는 무채색의 수식어, 색상에 관한 수식어의 순으로 붙인다.
③ 관용색명은 계통색명의 수식어를 붙일 수 없다.
④ 관용색명은 색의 삼속성에 따라 분류, 표현한 것이므로 익히는데 시간이 걸리나 색명의 관계와 위치까지 이해하기에 편리하다.

100 NCS 색체계에서 색상은 R30B일 때 그림의 뉘앙스(Nuance)에 표기된 점의 위치에 해당하는 NCS 표기방법으로 옳은 것은?

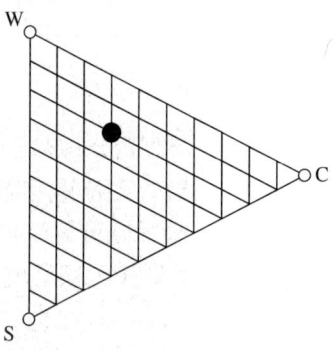

① S 2030 – R30B
② S 3020 – R30B
③ S 8030 – R30B
④ S 3080 – R30B

2019년
제2회
컬러리스트기사
기출문제

제1과목 **색채심리·마케팅**

01 색채와 공감각에 대한 설명으로 틀린 것은?

① 일반적으로 식욕을 돋우어 주는 색은 파랑, 보라 계열이다.

② 재료 및 표면처리 등에 의해 색채와 촉감의 감성적 메시지가 전달될 수 있다.

③ 색청은 어떤 소리를 듣게 되면 색이나 빛이 눈앞에 떠오르는 현상을 의미한다.

④ 공감각은 하나의 자극으로 인해 서로 다른 감각이 동시에 발생하는 것이다.

해설 색채와 맛에서 일반적으로 난색은 식욕이 증진되고, 녹색은 반감되며, 파랑과 보라는 맛과는 거리가 멀어진다.

02 색채심리와 그 사례에 대한 설명으로 틀린 것은?

① 보색 대비 – 초록색 상추 위에 붉은 음식을 올리니 음식 색깔이 더 붉고 먹음직하게 보였다.

② 면적 효과 – 좁은 거실 벽에 어두운 회색 페인트를 칠하고 어두운 나무색 가구들을 배치했더니 더 넓어 보였다.

③ 중량감 – 크고 무거운 책에 밝고 연한색으로 표지를 적용했더니 가벼워 보였다.

④ 경연감 – 가벼운 플라스틱 의자에 진한 청색을 칠했더니 견고하게 보였다.

해설 **면적효과**
동일한 색이라 하더라도 면적에 따라서 채도와 명도가 달라 보이는 현상이다. 면적이 커지면 명도와 채도가 증가하고 반대로 작아지면 명도와 채도가 낮아지는 현상이다.

03 색채조사에 있어 설문지의 첫머리에는 어떤 내용이 들어가는 것이 좋은가?

① 성명, 주소, 직장

② 조사의 취지

③ 성별, 연령

④ 개인의 소득이나 종교

해설 **설문조사 문항작성**
조사의 취지 및 안내글은 설문지의 첫머리에 배치하도록 하고 개인의 신분을 나타내는 연령, 성별, 소득 등의 인구사회학적 질문은 끝에 배치하도록 한다.

정답 1 ① 2 ② 3 ②

04 소비자 행동측면에서 살펴볼 때 국내 기업이 라이센스 비용을 지불하면서도 외국기업의 유명 브랜드를 들여 오는 가장 큰 이유는?

① 일반적으로 소비자들이 유명하지 않은 상표보다는 유명한 상표에 자신의 충성도를 이전시킬 가능성이 높기 때문

② 해외 브랜드는 소비자 마케팅이 수월하기 때문

③ 국내 브랜드에는 라이센스의 다양한 종류가 없기 때문

④ 외국 브랜드 이름에서 오는 이미지로 인해 소비자 행동이 이루어지기 때문

05 색채 선호도에 관한 설명 중 틀린 것은?

① 색채 선호도는 주로 SD법을 활용하여 조사한다.

② 색채 선호도는 개인차가 있다.

③ 색채 선호도 조사에서 성별에 따른 차이는 크지 않다.

④ 특정문화에서 선호되는 색채는 마케팅에 활용될 수 있다.

 ③ 남성과 여성의 선호색 차이가 있다. 남성은 비교적 어두운 톤의 청색, 갈색, 회색(Dark Tone-Blue, Brown, Gray)을 선호하고 여성은 밝고 맑은 톤(Bright, Pale Tone)의 난색 계열을 선호한다.

06 제품수명주기에 따른 제품의 색채계획에 대한 설명이 옳은 것은?

① 도입기에는 시장저항이 강하고 소비자들이 시험적으로 사용하는 시기이므로 제품의 의미론적 해결을 위한 다양한 색채로 호기심을 유도하는 것이 좋다.

② 성장기에는 기술개발이 경쟁적으로 나타나는 시기이므로 기능주의적 성격이 드러나는 무채색을 사용하는 것이 좋다.

③ 성숙기에는 기능주의에서 표현주의로 이동하는 시기이므로 세분화된 시장에 맞는 색채의 세분화와 다양화가 이루어져야 한다.

④ 쇠퇴기는 더 이상 기술개발이 이루어지지 않으므로 화려한 색채를 사용하여 주의를 환기하는 것이 좋다.

07 고채도 난색의 특성에 대한 설명으로 틀린 것은?

① 동적임

② 무거움

③ 가까움

④ 유목성이 높음

 채도가 낮은 색은 둔하고, 무거운 느낌을 준다.

08 색채의 기능적 역할과 활용에 대한 설명으로 틀린 것은?

① 물리적, 화학적 온도감을 조절한다.
② 기분이나 감정 상태를 조절하는데 도움을 준다.
③ 기능이나 목적을 알기 쉽게 한다.
④ 비상구의 표시나 도로의 방향 표시 등 순서, 방향을 효과적으로 유도한다.

09 기업이 표적시장을 대상으로 원하는 결과를 얻을 수 있도록 활용하는 총체적인 마케팅 수단은?

① 표적 마케팅
② 시장 세분화
③ 마케팅 믹스
④ 제품 포지셔닝

10 색채와 후각의 관계에 대한 설명이 틀린 것은?

① 가볍고 은은한 느낌의 향기를 경험하기 위한 제품에는 빨강이나 검정 포장을 사용한다.
② 시원한 향, 달콤한 향으로 구분되는 향의 감각은 특정 색채로 연상될 수 있다.
③ 신선한 느낌의 향기는 주로 파랑, 청록, 초록계열에서 경험할 수 있다.
④ 꽃향기(Floral)는 자주, 빨강, 보라색 계열에서 경험할 수 있다.

 일반적으로 가볍고 은은한 느낌은 온화한 이미지와 같이 고명도의 밝은 색을 사용한다.

11 색채마케팅 중 제품 포지셔닝(Positioning)에 대한 설명 중 틀린 것은?

① 소비자들은 특정 제품의 포지셔닝을 이해하면 구매를 망설이게 된다.
② 경쟁적인 우위를 확보할 수 있는 적절한 이점을 선정한다.
③ 자사의 포지셔닝 콘셉트를 효과적으로 실행하여야 한다.
④ 모든 잠재적인 경쟁적 이점을 확인한다.

12 색채의 심리적 의미 대응이 옳은 것은?

① 난색 – 냉담
② 한색 – 진정
③ 난색 – 침착
④ 한색 – 활동

 감정효과에 의해 장파장(난색)은 진출·확장되고, 속도감은 빠르게 느껴진다. 단파장(한색)은 후퇴·축소되고, 속도감은 느리게 느껴진다.

13 한 나라를 상징하는 국기는 그 나라의 풍토, 역사, 지리, 문화 등을 반영한다. 다음의 국기에 관한 설명 중 옳은 것은?

① 태극기의 흰색은 단일민족의 순수함과 깨끗함, 파란색과 빨간색은 분단된 민족의 통일에 대한 염원을 의미한다.

② 각 국의 국기에서 대표적으로 사용되는 색 중 검은색은 고난, 의지, 역사의 암흑시대 등을 의미한다.

③ 독일, 오스트리아, 이탈리아, 프랑스 등은 3가지 색을 가로 또는 세로로 배열해 놓은 비콜로 배색을 국기에 사용한다.

④ 각국의 국기가 상징하는 색 중 빨간색은 독립을 위한 조상의 피, 번영, 국부, 희망, 자유, 아름다움, 정열 등을 의미한다.

해설 국기에 대표적으로 사용되는 색의 의미와 상징
• 빨강 : 애국자의 희생적인 피, 정열, 혁명, 박애, 무용 등
• 파랑 : 강, 바다, 물, 하늘, 희망, 자유 등
• 노랑 : 황금, 국부, 태양, 사막, 번영 등
• 초록 : 농업, 삼림, 국토와 자연의 아름다움, 번영, 희망, 이슬람교 등
• 검정 : 흑인, 역사의 암흑시대, 고난, 의지 등의 의미와 독립, 정의, 자유, 단결 등의 이념 등

14 마케팅의 핵심 개념에 해당하지 않는 것은?

① 욕 구
② 시 장
③ 제 품
④ 지 위

15 다음 중 주로 사용되는 색채 조사방법이 아닌 것은?

① 개별 면접조사
② 전화 조사
③ 우편 조사
④ 집락표본추출법

16 소비자 구매에 대한 설명 중 틀린 것은?

① 구매는 일종의 의사결정 과정이다.
② 구매의사결정 과정은 누구나 동일하다.
③ 구매결정과정은 그 합리성 여부에 따라 합리적 과정과 비합리적 과정으로 나뉜다.
④ 구매결정은 평가의 결과 최선책을 선택하는 것이 일반적이나 반드시 구매와 연관되는 것은 아니다.

17 색채마케팅에 대한 설명으로 옳지 않은 것은?

① 대중이 특정 색채를 좋아하도록 유도하여 브랜드 또는 제품의 가치를 높이는 것
② 색채의 이미지나 연상 작용을 브랜드와 결합하여 소비를 유도하는 것
③ 생산단계에서 색채를 핵심 요소로 하여 제품을 개발하는 것
④ 새로운 컬러를 제안하거나 유행색을 창조해 나가는 총체적인 활동

해설 색채마케팅은 색채 활동을 분석하고 컬러의 계획·설계·디자인을 구상하여, 효과적 기업활동 전반을 가리키는 용어이다.

18 색채 정보수집 설문지 조사를 위한 조사자 사전교육에 관한 내용과 가장 거리가 먼 것은?

① 조사의 취지와 표본 선정 방법에 대한 이해
② 조사자료 분석 연구에 대한 이해
③ 면접과정의 지침
④ 참가자의 응답에 영향을 주지 않도록 중립적이고 객관적인 태도 유지

19 소비자 행동의 기본원칙에 대한 설명 중 틀린 것은?

① 소비자는 자주적이라 제품이나 서비스도 소비자의 욕구, 라이프 스타일과의 관련 정도에 따라 받아들이거나 거부한다.
② 소비자 행동에 영향을 미치는 내적 동기나 사회적 영향 요인 등은 예측할 수가 없다.
③ 소비자의 욕구에 맞추어 제품이나 서비스를 설계하면 소비자 행동에 영향을 줄 수 있다.
④ 기업은 부적절한 방법으로 소비자에 대한 영향력을 행사해서는 안 된다.

20 시장세분화의 기준이 틀린 것은?

① 지리적 속성 – 지역, 인구밀도, 기후
② 심리분석적 속성 – 상표 충성도, 구매동기
③ 인구통계적 속성 – 성별, 연령, 국적
④ 행동분석적 속성 – 사용량, 사용장소, 사용시기

해설 시장세분화의 기준
• 지리적 변수 : 국내 각 지역, 도시와 지방, 해외의 각 시장지역, 기후 등
• 심리분석적 변수 : 자기현시욕, 기호, 개성 등
• 행동분석적 변수 : 구매동기, 사용자 지위, 안정성, 편리성, 경제성 등

제2과목 색채디자인

21 빅터 파파넥이 규정지은 복합기능에 속하지 않는 것은?

① 방 법 ② 형 태
③ 미 학 ④ 용 도

해설 빅터 파파넥이 규정지은 복합기능 기능으로는 방법, 용도, 필요성, 텔레시스, 연상, 미학이 있다.

22 그리스어인 Rheo(흐르다)에서 나온 말로, 유사한 요소가 반복 배열되어 연속할 때 생겨나는 것으로서 음악, 무용, 영화 등의 예술에서도 중요한 원리가 되는 것은?

① 균 형 ② 리 듬
③ 강 조 ④ 조 화

해설 어떠한 체계로 요소들을 배치함으로써 생겨나는 시각적 율동으로, 요소들의 반복 배열되어 나타나는 통제된 운동감이 리듬(Rhythm)이다.

23 인터랙티브 아트(Interactive Art)의 특성으로 가장 옳은 것은?

① 정보를 한 방향에서가 아닌 상호작용으로 주고받는 것
② 컴퓨터가 만드는 가상세계 또는 그 기술을 지칭하는 것
③ 문자, 그래픽, 사운드, 애니메이션과 비디오를 결합한 것
④ 그래픽에 시간의 축을 더한 것으로 연속적으로 움직이는 것과 같은 이미지를 제작하는 것

 인터랙티브 아트(Interactive Art)
대화형 아트라고도 하며, 컴퓨터(기계)와 대화하면서 인간과 기계와의 커뮤니케이션 또는 과학기술을 매개로 한 인간과 인간의 커뮤니케이션 본연의 자세를 찾는 아트 표현이다.

24 그림과 관련한 게슈탈트 이론은?

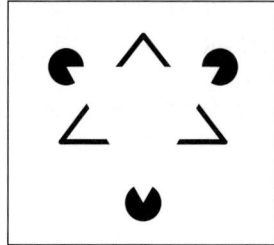

① 근접성(proximity)
② 유사성(similarity)
③ 폐쇄성(enclosure)
④ 연속성(continuity)

25 보기에서 설명하는 디자인 사조는?

> 인상주의의 영향을 받아 부드러운 색조가 지배적이었으며 원색을 피하고 섬세한 곡선과 유기적인 형태로 장식미를 강조

① 다다이즘
② 아르누보
③ 포스트모더니즘
④ 아르데코

 1900년대 초반 파리를 중심으로 일어난 신예술 운동으로. 심미주의적이고 장식적인 경향의 미술 운동은 아르누보이다. 인상주의의 영향으로 밝고 부드러운 파스텔 톤의 색상이 주조를 이루며 사용되었다.

26 제품의 색채 계획 중 기획단계에서 해야 할 것이 아닌 것은?

① 주조색, 보조색 결정
② 시장과 소비자조사
③ 색채 정보 분석
④ 제품기획

27 포스트모더니즘 디자인 양식의 특징이 아닌 것은?

① 이전까지는 금기시한 다양한 사고와 소재를 사용하였다.
② 문화적 다양성의 가치를 인정하였다.
③ 화려한 색상과 장식을 볼 수 있다.
④ 미술과 디자인의 구별을 확실히 하였다.

23 ① 24 ③ 25 ② 26 ① 27 ④ 정답

 포스트모더니즘
- 모더니즘 이후, '탈모더니즘'이란 뜻으로 근대 디자인의 탈피, 기능주의의 반대와 함께 개성이나 자율성을 중시한 현상이다.
- 절충주의 / 맥락주의 / 은유와 상징

28 환경오염문제와 관련하여 생태학적인 건강을 유지하며, 환경에 피해를 주지 않는 디자인을 뜻하는 것은?

① 그린(Green) 디자인
② 퍼블릭(Public) 디자인
③ 유니버설(Universal) 디자인
④ 유비쿼터스(Ubiquitous) 디자인

 환경오염의 문제가 전 세계적인 이슈로 대두됨에 따라 환경보존을 위한 노력은 최근 환경친화 디자인 또는 그린디자인으로 저공해 재료를 사용한다거나, 재활용 상품의 개발로 자원의 소모를 줄이는 등 디자인 분야에서도 적극 이루어지고 있다.

29 르 꼬르뷔지에의 이론과 그의 사상에서 가장 중요시한 것은?

① 미의 추구와 이론의 바탕을 치수에 관한 모듈(Module)에 두었다.
② 근대 기술의 긍정적인 면을 받아들이고, 개설적인 공예가 되어야 한다고 주장하였다.
③ 새로운 건축술의 확립과 교육에 전념하여 근대적인 건축공간의 원리를 세웠다.
④ 사진을 이용한 방법으로 새로운 조형의 표현 수단을 제시하였다.

30 시대와 패션 색채의 변천이 바르게 연결된 것은?

① 1900년대는 밝고 선명한 색조의 오렌지, 노랑, 청록이 주조를 이루었다.
② 1910년대는 흑색, 원색과 금속의 광택이 등장하였다.
③ 1920년대는 연한 파스텔 색조가 유행했다.
④ 1930년대 중반부터는 녹청색, 뷰로즈, 커피색 등이 사용되었다.

 ① 1900년대는 아르누보의 영향으로 부드럽고 여성적인 경향이 색채에도 그대로 반영되어 연한 파스텔 색조가 유행하였다.
② 1910년대는 오리엔탈리즘의 영향을 받아 밝고 선명한 색조의 오렌지, 노랑, 청록색 등이 주조색으로 사용되었다(제1차 세계대전 중에는 어두운 색 사용).
③ 1920년대는 인공합성염료의 발달로 자유로운 색의 사용과 인공적인 색, 주관적인 색을 사용하였다.

31 화학실험실에서 사용하는 가스 종류에 따라 용기의 색을 다르게 사용하는 것과 관련된 색채원리는?

① 색의 현시
② 색의 상징
③ 색의 혼합
④ 색의 대비

 색의 상징은 하나의 색을 보았을 때 특정한 형상이나 뜻이 상징되어 느껴지는 것으로, 색채는 인간의 풍부한 감성을 대변하는 대표적 시각언어이다. 색채의 상징에는 국가의 상징, 신분, 계급의 구분, 방위의 표시, 지역의 구분, 기억의 상징, 종교, 관습의 상징이 있다.

32 1980년대 영국에서 일어난 미술공예 운동의 대표인물은?

① 발터 그로피우스
② 헤르만 무지테우스
③ 요하네스 이텐
④ 윌리엄 모리스

33 두 개체 간의 사용편이성에 초점을 맞춘 커뮤니케이션에 중요한 역할을 하는 디자인 분야는?

① 애드밴스(Advanced) 디자인
② 오가닉(Organic) 디자인
③ 인터페이스(Interface) 디자인
④ 얼터너티브(Alternative) 디자인

 사용자 인터페이스 디자인이란, 사용자의 사용편의성을 극대화하기 위한 것으로, 사용자를 지원하기 위해 프로그램의 흐름을 계획하고 사용자들이 작업하는 일을 효과적으로 보조하기 위한 계획을 말한다.

34 미용디자인과 색채에 대한 설명 중 틀린 것은?

① 미용디자인은 개인의 미적 요구를 만족시키고, 보건위생상 안전해야 하며 유행을 고려해야 한다.
② 미용디자인의 범위는 일반적으로 헤어스타일, 메이크업, 네일케어, 스킨케어 등이다.

③ 외적 표현수단으로서의 퍼스널 컬러(Personal Color)는 매우 중요한 미용디자인의 한 부분이다.
④ 미용디자인의 소재는 인체 일부분으로 색채효과는 개인차 없이 항상 동일하게 나타난다는 것을 감안해야 한다.

35 디자인 사조와 관련된 작가 또는 작품과의 연결이 틀린 것은?

① 아르누보 – 빅토르 오르타(Victor Horta)
② 데스틸 – 적청(Red and Blue) 의자
③ 큐비즘 – 파블로 피카소(Pablo Picasso)
④ 아르데코 – 구겐하임(Guggenhein) 박물관

36 TV 광고 매체의 특성이 아닌 것은?

① 소구력이 강하며 즉효성이 있으나 오락적으로 흐를 수 있다.
② 화면과 시간상 충분한 설명이 가능하다.
③ 반복효과가 크나 총체적 비용이 많이 든다.
④ 메시지의 반복이나 집중공략이 가능하다.

 TV 광고는 메시지의 수명이 짧고 보전성도 낮다.

37 그림에서 큰 원에 둘러싸인 중심의 원과 작은 원에 둘러싸인 중심의 원이 동일한 크기이지만 다르게 보이는 이유는?

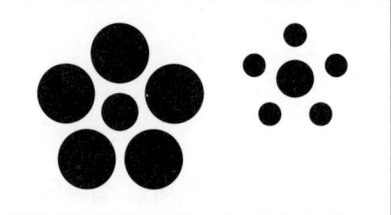

① 길이의 착시 ② 형태의 착시
③ 방향의 착시 ④ 크기의 착시

38 다음의 두 가지가 대비의 개념을 갖지 않는 것은?

① 직선 – 곡선
② 청색 – 녹색
③ 투명 – 불투명
④ 두꺼움 – 얇음

해설 청색과 녹색은 유사색상의 범위에 속한다.

39 디자인에 있어 심미성에 관한 설명으로 옳은 것은?

① 디자인의 목적에 합당한 수단으로 디자인을 성취하였는가에 관한 기준이다.
② 디자인이 사회적 차원에서 이루어질 때 디자인의 개념화와 제작과정 수준을 평가하는 기준이다.

③ 디자인에 기대되는 물리적 기능을 잘 수행하는가를 평가하는 항목이다.
④ 디자인에서 드러나는 스타일(양식), 유행, 민족성, 시대성, 개성 등이 복합적으로 반영된 내용이라고 할 수 있다.

해설 심미성
• 아름다움을 느끼는 미적 의식, 원칙적으로 합목적성과 대립되는 개념이다.
• 외형장식(표현장식, 형식미)과 유기적으로 결합된 형태(조형미, 내용미, 기능미)에 아름다움이 나타나야 하며, 개인의 기호에 따라 비합리적, 주관적, 감성적 특징을 지니게 된다.

40 다음 중 색채계획에 사용되는 방법이 아닌 것은?

① 소비자 색채 설문조사
② 시네틱스법
③ 소비자 제품 이미지 조사
④ 이미지 스케일

해설 시네틱스는 서로 관련이 없는 것들을 조합하여 새로운 것을 만들어내는 집단 아이디어 발상법이다.

제3과목 색채관리

41 무기안료의 색별 연결로 잘못 짝지어진 것은?

① 백색 안료 : 산화아연, 산화타이타늄, 연백
② 녹색 안료 : 벵갈라, 버밀리온
③ 청색 안료 : 프러시안블루, 코발트청
④ 황색 안료 : 황연, 황토, 카드뮴옐로

해설 벵갈라는 황적색 안료이고, 버밀리온(Vermilion)은 황색을 띤 적색, 일반적으로 주홍색을 말한다.

42 다음 중 ICC 컬러 프로파일이 담고 있는 정보로 가장 거리가 먼 것은?

① 다이내믹 레인지
② 색 역
③ 색 차
④ 톤응답특성

 해설 색영역의 감소조건
- 주어진 명도에서 가능한 색영역
- 표면반사에 의한 어두운 색의 한계
- 색료와 착색물 사이의 화학작용과 작업 특성으로 제한되는 영역
- 실질적으로 존재하는 색료에 의한 색 영역의 한계
- 경제성에 의한 한계

43 색채 측정기에 대한 설명으로 옳은 것은?

① 색채계는 분광 반사율을 측정하는 데 사용한다.
② 분광 복사계는 장비 내부에 광원을 포함해야 한다.
③ 분광기는 회절격자, 프리즘, 간섭 필터 등을 사용한다.
④ 45° : 0° 방식을 사용하는 색채 측정기는 적분구를 사용한다.

44 색료가 선택되면 그 색료를 배합하여 조색할 수 있는 색채의 범위가 정해진다. 색영역은 이론적인 것으로부터 현실적인 단계로 내려올수록 점점 축소되는데, 다음 중 색영역을 축소시키는 것과 가장 관련이 적은 것은?

① 주어진 명도에서 가능한 색영역
② 표면반사에 의한 어두운 색의 한계
③ 경제성에 의한 한계
④ 시간경과에 따른 탈색현상

45 색채관리에 대한 설명으로 틀린 것은?

① 색채관리의 범위는 측정, 표준정량화, 기록, 전달, 보관, 재현, 생산효율화를 목적으로 하는 전 과정이다.
② 기록단계에서는 수치적 적용으로 색채가 감성이 아닌 양적측정이 되므로 다수의 측정으로 인한 정확성을 기해야 한다.
③ 보관단계는 색채샘플 및 표준품을 보관하는 단계로 실제 제품의 색채를 유지하기 위한 단계이다.
④ 생산단계는 색채를 수치가 아닌 실제 소재를 이용하여 기준색을 조밀하게 조색하는 단계로 색채의 오차 측정 허용치 결정 등 다수의 과학적인 과정이 수반된다.

46 인공주광 D₅₀을 이용한 부스에서의 색 비교와 관련한 설명으로 잘못된 것은?

① 인쇄물, 사진 등의 표면색을 비교하는 경우 사용한다.

② 주광 D_{50}과 상대분광분포에 근사하는 상용광원 D_{50}을 사용한다.

③ 상용광원 D_{50}의 성능 평가 시 연색성 평가에는 주광 D_{65}를 사용한다.

④ 자외부의 복사에 의해 생기는 형광을 포함하지 않는 표면색을 비교하는 경우 상용광원 D_{50}은 형광 조건등색지수 MI_{uv}의 성능수준을 충족시키지 않아도 된다.

47 광원색의 측정 시 사용하는 주사형 분광복사계에 대한 설명으로 가장 거리가 먼 것은?

① 분광복사조도, 분광복사선속, 분광복사휘도 등과 같은 분광복사량의 측정을 위해 만들어진 측정기기이다.

② 입력광학계, 주사형 단색화장치, 광검출기와 신호처리 및 디지털 기록장치 등으로 구성되어 있다.

③ 회절격자를 사용하는 경우 고차회절에 의한 떠돌이광을 제거하기 위해 고차회절광을 차단할 수단이 마련되어 있어야 한다.

④ CCD 이미지 센서, CMOS 이미지 센서를 주요 광검출기로 사용한다.

48 다음의 설명에 해당하는 것으로 가장 알맞은 것은?

- 컴퓨터로 색을 섞고 교정하는 과정
- Quality Control 부분과 Formulation 부분으로 구성
- 색체계는 CIELAB 좌표를 이용하는 것이 유리함

① CMM
② QCF
③ CCM
④ LAB

해설 CCM(Computer Color Matching system) 컴퓨터배색 장치란 분광광도계와 컴퓨터 관리 소프트웨어를 통하여 각 색료들의 분광학적인 특성을 분석하여 입력하고 발색을 원하는 색채 샘플의 분광반사율을 입력하면, 그 색채에 대한 처방을 자동으로 산출하는 시스템을 말한다.

49 다음 중 물체의 색을 가장 정확하게 계산할 수 있는 것은?

① 물체의 시감 반사율
② 물체의 분광 파장폭
③ 물체의 분광 반사율
④ 물체의 시감 투과율

해설 분광 반사율(Spectral Reflection Factor)은 물체색이 스펙트럼 효과에 의해 빛을 반사하는 각 파장별의 세기를 말한다. 물체의 색은 표면에서 반사되는 빛의 분광 분포에 따라 색이 나타난다.

50 기준색의 CIELAB 좌표가 (58, 30, 0)
이고, 샘플색의 좌표는 (50, 20, -10)
이다. 샘플색은 기준색에 비하여 어떠
한가?

① 기준색보다 약간 밝다.
② 기준색보다 붉은기를 더 띤다.
③ 기준색보다 노란기를 더 띤다.
④ 기준색보다 청록기를 더 띤다.

해설 CIELAB 색표계 : (L, A, B) – L은 명도(0~100)를
나타내며, A, B는 색상을 나타낸다. A+ 빨강, A-
녹색, B+ 노랑, B- 파랑을 나타낸다. 문제에서
샘플색은 기준색에 비해 약간 어둡고, 기준색보다
녹색기와 청색기를(청록기를) 더 띠는 색이다.

51 채널당 10 비트 RGB 모니터의 경우
구현할 수 있는 최대색은?

① 256×256×256
② 128×128×128
③ 1024×1024×1024
④ 512×512×512

52 CCM의 기본원리에 대하여 옳게 설명
한 것은?

① 색소의 단위 농도당 반사율의 변화를
연결짓는 과정에서 Kubelka-Munk
이론을 적용한다.
② 색소가 소재에 비하여 미미한 산란
특성을 갖는 경우(예 : 섬유나 종이)
에는 두 개 상수의 Kubelka-Munk
이론을 사용한다.

③ CCM을 위해서는 각 안료나 염료의
대표적 농도에 대하여 단 한 번의
분광반사율을 측정하는 것으로 충
분하다.
④ Kubelka-Munk 이론은 금속과 진
주빛 색료 또는 입사광의 편광도를
변화시키는 색소 층에도 폭 넓게 적
용이 가능하다.

53 di : 8° 방식의 분광 광도계 구조에 포
함되지 않는 것은?

① 광 원
② 분광기
③ 적분구
④ 컬러필터

54 RGB 이미지를 출력하기 위해 컬러 잉
크젯 프린터의 RGB 프로파일을 사용
할 때 다음 중 가장 올바른 설명은?

① RGB 이미지는 출력 시 CMYK로 변
환되어야 한다.
② RGB 이미지는 정확한 색공간 프로
파일이 내장되어야 한다.
③ 포토샵 등의 애플리케이션과 프린
터 드라이버에서 각각 프린터 프로
파일이 적용되어야 한다.
④ 포토샵에서 '프로파일 할당(assign
profile)' 기능으로 프린터 프로파
일을 적용해야 한다.

50 ④ 51 ③ 52 ① 53 ④ 54 ② 정답

55 CII(Color Inconsistency Index)에 대한 설명이 틀린 것은?

① 광원의 변화에 따라 각 색채가 지닌 색차의 정도가 다르다.

② CII가 높을수록 안정성이 없어서 선호도가 낮다.

③ 광원에 따른 색채의 불일치 정도를 나타내는 지수이다.

④ CII에서는 백색의 색차가 가장 크게 느껴진다.

 광원이 변함에 따라 색은 다르게 보이나 사람은 색채의 차이를 많이 느끼지 못한다. 색에 따라 광원이 달라질 때 심하게 변해 보이는 것이 있는데, 이런 색은 선호도가 별로 좋지 않다. 이렇게 광원에 따른 색채의 불일치 정도를 나타내는 지수가 CII(Color Inconstance Index)이다.

56 도료에 사용되는 무기안료가 아닌 것은?

① Titanium Dioxide

② Phthalocyanine Blue

③ Iron Oxide Yellow

④ Iron Oxide Red

 무기안료는 광물성 안료라고도 하며, 천연광물을 가공·분쇄하여 만드는 것으로, 아연·타이타늄·납·철·구리·크로뮴 등의 금속화합물을 원료로 하여 만든다.

57 색채를 측정할 때 시료를 취급하는 방법으로 잘못된 것은?

① 시료의 표면구조를 균일하게 하기 위하여 판판하게 문지르고 측정한다.

② 시료의 색소가 완전히 건조하여 안정화된 후에 착색면을 측정한다.

③ 섬유물의 경우 빛이 투과하지 않도록 충분한 두께로 겹쳐서 측정한다.

④ 페인트의 색채를 측정하는 경우 색을 띤 물체의 상태로 만들어야 한다.

58 KS A 0065:2015 표준에 정의된 표면색의 시감 비교를 위한 상용광원 D_{65} 혹은 D_{50}이 충족해야 할 성능으로 틀린 것은?

① 가시 조건 등색지수 1.0 이내

② 평광 조건 등색지수 1.5 이내

③ 평균 연색 평가수 95 이상

④ 특수 연색 평가수 85 이상

59 색료에 대한 설명으로 틀린 것은?

① 색료는 염료와 안료로 구분된다.

② 염료는 일반적으로 물에 용해된다.

③ 유기안료는 무기안료보다 착색력, 내광성, 내열성이 우수하다.

④ 백색안료에는 산화아연, 산화타이타늄, 연백 등이 있다.

 유기안료는 무기안료에 비해서 선명하고 착색력도 크지만, 내광성·내열성이 떨어지고, 유기용제에 녹아서 번지는 것이 많다.

60 다음 중 형광을 포함한 분광반사율을 측정하는 방법이 아닌 것은?

① 형광 증백법

② 필터 감소법

③ 이중 모드법

④ 이중 모노크로메이터법

61 감법혼색에 대한 설명으로 옳은 것은?

① 색광의 혼합으로서, 혼색할수록 점점 밝아진다.

② 안료의 혼합으로서, 혼색할수록 명도는 낮아지나 채도는 유지된다.

③ 무대의 조명에 이 감법혼색의 원리가 적용되고 있다.

④ 페인트의 색을 섞을수록 탁해지는 것은 이 원리 때문이다.

62 밝은 곳에서는 장파장의 감도가 좋다가 어두운 곳으로 바뀌었을 때 단파장의 색에 더 민감하게 반응하는 현상은?

① 베졸트 현상

② 푸르킨예 현상

③ 색음현상

④ 순응현상

 푸르킨예 현상은 밝은 곳에서 장파장인 적이나 황이, 어두운 곳에서는 단파장인 청이나 보라가 밝게 보이는 현상으로, 추상체와 간상체에 의한 것이다.

63 의사들이 수술실에서 청록색의 가운을 입는 것과 관련한 현상은?

① 음의 잔상

② 양의 잔상

③ 동화 현상

④ 푸르킨예 현상

 음성 잔상은 원래의 색이나 밝기가 반대로 나타나는 잔상을 말하며, 색자극과 보색인 잔상이 지각된다. 의사가 수술하면서 붉은 피를 계속 보게 된다면, 빨간색의 보색인 초록색의 잔상이 남는다. 이 잔상은 의사의 시야를 혼동시켜 집중력을 떨어뜨릴 수 있기 때문에 잔상을 느끼지 않도록 수술실에서는 초록색 가운을 입는다.

64 다음 중 색음현상과 관련이 없는 것은?

① 주위색의 보색이 중심에 있는 색에 겹쳐져 보이는 현상으로 괴테 현상이라고도 한다.

② 작은 면적의 회색이 고채도의 색으로 둘러싸일 때 회색은 유채색의 보색을 띠는 현상으로 이는 색의 대비로 설명된다.

③ 양초의 빨간 빛에 의해 생기는 그림자가 보색인 청록으로 보이는 현상이다.

④ 같은 명소시라도 빛의 강도가 변화하면 색광의 색상이 다르게 보이는 현상이다.

 색음(色陰) 현상 : 색을 띤 그림자라는 의미로 빨간 빛에 의한 그림자가 보색의 청록색으로 보이는 현상이다.

65 다음은 면적대비에 대한 일반적인 설명이다. ()에 들어갈 단어가 순서대로 옳게 나열된 것은?

> 동일한 크기의 면적일 때
> 고명도 색의 면적은 실제보다 (A) 보이고
> 저명도 색의 면적은 실제보다 (B) 보인다.
> 고채도 색의 면적은 실제보다 (C) 보이고,
> 저채도 색의 면적은 실제보다 (D) 보인다.

① A : 크게, B : 작게, C : 크게,
 D : 작게
② A : 작게, B : 크게, C : 작게,
 D : 크게
③ A : 작게, B : 크게, C : 크게,
 D : 작게
④ A : 크게, B : 작게, C : 작게,
 D : 크게

66 가법혼색의 일반적 원리가 적용된 사
례가 아닌 것은?

① 모니터
② 무대조명
③ LED TV
④ 색필터

해설 가법혼색은 혼합된 색의 명도가 혼합 이전의 평균
명도보다 높아지는 색광의 혼합을 말한다. 무대조
명, 컬러 TV 등이 가법혼색의 원리가 적용된다.

67 보색에 대한 설명이 틀린 것은?

① 모든 2차색은 그 색에 포함되지 않
은 원색과 보색관계이다.
② 감산혼합의 보색은 색상환에서 반
대편에 있는 색이다.
③ 인쇄용 원고의 원색분해의 경우 보
색필터를 써서 분해필름을 만든다.
④ 심리보색은 회전혼합에서 무채색
이 되는 것이다.

68 명소시와 암소시 각각의 최대 시감도
는?

① 명소시 355nm, 암소시 307nm
② 명소시 455nm, 암소시 407nm
③ 명소시 555nm, 암소시 507nm
④ 명소시 655nm, 암소시 607nm

69 다음 중 가장 눈에 확실하게 보이는
찻잔은?

① 하얀 접시 위의 노란 찻잔
② 검은 접시 위의 노란 찻잔
③ 하얀 접시 위의 녹색 찻잔
④ 검은 접시 위의 파란 찻잔

해설 먼 거리에서 잘 보이는 정도는 명도, 채도, 색상차
가 큰 색일수록 명시성이 높다.

70 여러 가지 색들로 직조된 직물을 멀리
서 보면 색들이 혼합되어 하나의 색채
로 보이는 혼색방법은?

① 병치혼색 ② 가산혼색
③ 감산혼색 ④ 보색혼색

71 색의 면적효과(area effect)와 관련
이 가장 먼 것은?

① 전시야
② 매스효과
③ 소면적 제3색각이상
④ 동화효과

해설 동화효과는 두 색의 관계가 혼합되어 중간색상, 명
도, 채도로 변해 보이는 현상을 말한다. 동화효과의
대표적인 것에는 줄눈효과, 베졸트 효과 등이 있다.

72 터널의 중심부보다 출입구 부근에 조명이 많이 설치되어 있는 것과 관련된 것은?

① 명순응
② 암순응
③ 동화현상
④ 베졸트효과

해설 암순응(Dark Adaptation) : 밝은 곳에서 어두운 곳으로 이동 시, 어두움에 적응하는 과정 및 상태

73 적벽돌 색으로 건물을 지을 경우 벽돌 사이의 줄눈 색상에 의해 색의 변화를 다르게 느낄 수 있는 것과 관련이 있는 것은?

① 연변대비 효과
② 한난대비 효과
③ 베졸트 효과
④ 잔상 효과

해설 베졸트 동화효과(Bezold Effect)는 회색 바탕에 검정색 선을 그리면 바탕의 회색은 더 어둡게 보이고, 흰색 선을 그리면 바탕의 회색이 더 밝아 보이는 현상을 말한다.

74 S2060-G10Y와 S2060-B50G의 색물감을 사용하여 그린 점묘화를 일정 거리를 두고 보면 혼색된 것처럼 중간색이 보인다. 이때 지각되는 색에 가장 가까운 것은?

① S2060-G30Y
② S2060-B30G
③ S2060-G80Y
④ S2060-B80G

75 색의 잔상에 대한 설명으로 틀린 것은?

① 앞서 주어진 자극의 색이나 밝기, 공간적 배치에 의해 자극을 제거한 후에도 시각적인 상이 보이는 현상이다.
② 양성 잔상은 원래의 자극과 색이나 밝기가 같은 잔상을 말한다.
③ 잔상은 원래 자극의 세기, 관찰시간, 크기에 의존하는데 음성 잔상보다 양성 잔상을 흔하게 경험하게 된다.
④ 보색 잔상은 색이 선명하지 않고 질감도 달라 하늘색과 같은 면색처럼 지각된다.

해설 ③ 음성 잔상은 양성 잔상과 달리 일반적으로 쉽게 경험할 수 있다.

76 모니터의 디스플레이에서 채도가 가장 높은 노란색을 확대하여 보았을 때 나타나는 색은?

① 빨강, 파랑
② 노랑, 흰색
③ 빨강, 초록
④ 노랑, 검정

77 다음 중 색의 혼합 방법이 다른 하나는?

① 노랑, 시안, 마젠타와 검정의 망점들로 인쇄를 하였다.
② 노랑과 시안의 필터를 겹친 다음 빛을 투과시켜 녹색이 나타나게 하였다
③ 경사에 파랑, 위사에 검정으로 직조하여 어두운 파란색 직물을 만들었다.
④ 물감을 캔버스에 나란히 찍어가며 배열하여 보다 생생한 색이 나타나게 하였다.

78 색채지각과 감정효과에 관한 설명 중 틀린 것은?

① 선명한 빨강은 선명한 파랑에 비해 진출해 보인다.
② 선명한 빨강은 연한 파랑에 비해 흥분감을 유도한다.
③ 선명한 빨강은 선명한 파랑에 비해 따뜻한 느낌을 준다.
④ 선명한 빨강은 연한 빨강에 비해 부드러워 보인다.

79 빛의 스펙트럼 분포는 다르지만 지각적으로는 동일한 색으로 보이는 자극을 무엇이라고 하는가?

① 이성체
② 단성체
③ 보색
④ 대립색

80 빛에 관한 설명 중 옳은 것은?

① 뉴턴은 빛의 간섭 현상을 이용하여 백색광을 분해하였다.
② 분광되어 나타나는 여러 가지 색의 띠를 스펙트럼이라고 한다.
③ 색광 중 가장 밝게 느껴지는 파장의 영역은 400~450nm이다.
④ 전자기파 중에서 사람의 눈에 보이는 파장의 범위는 780~980nm이다.

제**5**과목 **색채체계론**

81 한국전통색명 중 색상계열이 다른 하나는?

① 감색(紺色)
② 벽색(碧色)
③ 숙람색(熟藍色)
④ 장단(長丹)

 감색, 벽색, 숙람색은 청록색계이다. 장단색은 적색계이다.

82 DIN 색채체계의 설명으로 틀린 것은?

① 독일 공업규격으로 Deutches Insti-tute fur Normung의 약자이다.
② 색상 T, 포화도 S, 어두움 정도 D의 3가지 속성으로 표시한다.
③ 색상환은 20색을 기본으로 한다.
④ 어두움 정도는 0~10 범위로 표시한다.

 DIN 색체계의 색상은 오스트발트 색체계와 같이 24색이다.

83 먼셀 색입체의 단면도에 대한 설명으로 옳은 것은?

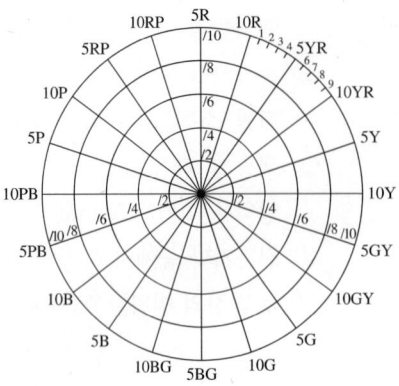

① 기본 5색상은 10R, 10Y, 10G, 10B, 10P로 각 색상의 표준색상이다.
② 등명도로 구성되어 있다.
③ 모든 색의 순색은 채도가 10이다.
④ 색입체를 수직으로 절단한 배열이다.

84 다음의 ()에 적합한 내용을 순서대로 쓴 것은?

> 오스트발트 색입체는 (A) 모양이고, 수직으로 단면을 자르면 (B)을 볼 수 있다.

① A : 원뿔형 – B : 등색상면
② A : 원뿔형 – B : 등명도면
③ A : 복원추체 – B : 등색상면
④ A : 복원추체 – B : 등명도면

85 오스트발트 색체계에 관한 설명이 틀린 것은?

① 오스트발트 색체계는 B, W, C 3요소로 구성된 등색상 삼각형에 의해 구성된다.
② 회전 혼색 원판에 의한 혼색의 색을 표현한 것이다.
③ 오스트발트 색상환은 시각적으로 고른 간격이 유지되는 장점이 있다.
④ 오스트발트 색체계는 먼셀 색체계에 비하여 직관적이지 못하고 이해하기 어려운 단점이 있다.

86 전통색에 대한 설명이 가장 옳은 것은?

① 어떤 민족의 정체성을 나타낼 수 있는 색이다.
② 특정지역에서 특정시기에 두드러지게 나타나는 색이다.
③ 색의 기능을 매우 중요한 속성으로 하는 색이다.
④ 사회의 특정 계층에서 지배적으로 사용하는 색이다.

87 먼셀 색체계의 속성에 관한 설명 중 틀린 것은?

① 명도는 이상적인 흑색을 0, 이상적인 백색을 10으로 하여 구성하였다.
② 채도는 무채색을 0으로 하여 색상의 가장 순수한 채도값이 최대가 된다.
③ 표기방법은 색상, 명도/채도의 순이다.
④ 빨강, 노랑, 파랑, 녹색의 4가지 색상을 기본색으로 한다.

해설 먼셀 색체계의 색상은 R(빨강), Y(노랑), G(초록), B(파랑), P(보라)의 5가지 기본 색상에 5가지 중간색을 추가하여, 10색상으로 척도화하였다.

88 오스트발트 색체계의 표시인 1ca에 대한 설명으로 가장 옳은 것은?

① 빨간색 계열의 어두운 색이다.
② 밝은 명도의 노란색이다.
③ 백색량이 적은 어두운 회색이다.
④ 순색에 가장 가까운 색이다.

89 CIE LAB 시스템의 색도좌표계에서 다음과 같이 읽은 색은 어떤 색에 가장 가까운가?

$$L^*=45,\ a^*=47.63,\ b^*=11.12$$

① 노 랑
② 파 랑
③ 녹 색
④ 빨 강

해설 L*a*b* 측색값에서 L*(+L*는 고명도, -L*는 저명도)은 명도지수이고, a*(+a*는 Red 방향, -a*는 Green 방향)와 b*(+b*는 Yellow 방향, -b*는 Blue 방향)는 색상과 채도지수이다. L*a*b* 측색값에서 a*(+a*는 Red 방향)의 수치값이 높게 나타난다.

90 문 – 스펜서 색채조화론의 M=O/C 공식에서 M이 의미하는 것은?

① 질 서
② 명 도
③ 복잡성
④ 미 도

해설
• 미의 척도는 수치에 의해 조화의 정도를 비교하는 정량적 처리 방법이다.
• M(미도)=O(질서성의 요소)/C(복잡성의 요소)

91 다음의 속성에 해당하는 NCS 색체계의 색상표기로 옳은 것은?

흰색도=10%, 검은색도=20%
노란색도=40%, 초록색도=60%

① 7020 Y40G
② 1020 Y60G
③ 2070 G40Y
④ 2010 G60Y

92 ISCC-NIST 색명에 관한 설명이 잘못된 것은?

① ISCC-NIST 색명법은 한국산업표준(KS) 색이름의 토대가 되고 있다.

② 톤의 수식어 중 light, dark, medium은 유채색과 무채색을 수식할 수 있다.

③ 동일 색상면에서 moderate를 중심으로 명도가 높은 것은 light, very light로 명도가 낮은 것은 dark, very dark로 나누어 표기한다.

④ 명도와 채도가 함께 높은 부분은 brilliant, 명도는 낮고 채도가 높은 부분은 deep으로 표기한다.

93 먼셀의 20색상환에서 주황의 표기로 가장 가까운 것은?

① 5YR 3/6
② 2.5YR 6/14
③ 10YR 5/10
④ 5YR 8/8

 먼셀 기호 표기법 색의 표기는 색상, 명도, 채도의 순으로, 기호로는 H V/C로 표기한다.

94 CIE 색도도에서 나타내고 있는 사항이 아닌 것은?

① 실존하는 모든 색을 나타낸다.

② 백색광은 색도도의 중앙에 위치한다.

③ 색도도 안에 있는 한 점은 순색을 나타낸다.

④ 색도도 내의 임의의 세 점을 잇는 3각형 속에는 3점에 있는 색을 혼합하여 생기는 모든 색이 들어 있다.

 색도도 내의 임의의 한 점은 혼합색을 나타내며, 색상과 포화도를 나타낼 수 있다.

95 색채표준에 대한 설명으로 옳은 것은?

① 반드시 3속성으로 표기한다.

② 색채의 속성을 정량적으로 표기한 것이다.

③ 인간의 감성과 관련되므로 주관적일 수 있다.

④ 집단고유의 표기나 특수문자를 사용할 수 있다.

96 밝은 주황의 CIE L*a*b* 좌표(L*, a*, b*)값에 가장 가까운 것은?

① (30, −40, 70)
② (80, −40, 70)
③ (80, 40, 70)
④ (30, 40, 70)

 L*a*b* 측색값에서 L*(+L*는 고명도, −L*는 저명도)은 명도지수이고, a*(+a*는 Red 방향, −a*는 Green 방향)와 b*(+b*는 Yellow 방향, −b*는 Blue 방향)는 색상과 채도 지수이다.

97 혼색계(Color Mixing System)의 대표적인 색체계는?

① NCS
② DIN
③ CIE표준
④ 먼 셀

 CIE XYZ, Yxy, CIE LAB, CIE LUV 등이 대표적인 혼색계이다.

98 오스트발트의 색채조화론에 관한 설명 중 올바른 것은?

① 조화란 변화와 감성이라고 하였다.
② 등백계열에 속한 색들은 실제 순색의 양은 다르나 시각적으로 순도가 같아 보이는 색들이다.
③ 두 가지 이상 색 사이가 질서적인 관계일 때, 이 색채들을 조화색이라 한다.
④ 마름모꼴 조화는 인접 색상면에서만 성립되며, 등차색환 조화와 사횡단 조화가 나타난다.

100 색채의 기하학적 대비와 규칙적인 색상의 배열, 특히 계절감을 색상의 대비를 통하여 표현한 것이 특징인 색채조화론은?

① 비렌의 색채조화론
② 오스트발트의 색채조화론
③ 저드의 색채조화론
④ 이텐의 색채조화론

 독일의 예술가 요하네스 이텐은 색채의 배색 방법과 색채의 대비 효과에 대해서 연구하였다. 색채의 기하학적 대비와 규칙적인 색상의 배열 그리고 계절감의 색상의 대비를 통하여 표현하려 하였다.

99 NCS 색체계 기본색의 표기가 틀린 것은?

① Black → B
② White → W
③ Yellow → Y
④ Green → G

 Black의 기본색 표기는 Bk이다.

제 1 과목 **색채심리 · 마케팅**

01 침정의 효과가 있어 심신의 회복력과 신경계통의 색으로 사용되며, 불면증을 완화시켜 주는 색채와 관련된 형태는?

① 원
② 삼각형
③ 사각형
④ 육각형

02 색채 마케팅의 기초가 되는 인간의 욕구 중 자존심, 인식, 지위 등과 관련이 있는 매슬로의 욕구단계는?

① 생리적 욕구
② 안전 욕구
③ 사회적 욕구
④ 존경 욕구

> **해설** 매슬로(Maslow)의 인간 욕구 5단계 이론에서 네 번째 단계는 존경 욕구이다. 이는 명예욕, 권력욕 등으로 존중과 인정을 받으려 하는 욕구이다.

03 색채조사를 위한 설문지 작성으로 부적당한 것은?

① 개방형은 응답자가 자신의 생각을 자유롭게 응답하는 것이다.
② 폐쇄형은 두 개 이상의 응답 가운데 하나를 선택하도록 하는 것이다.
③ 정확한 응답을 얻기 위해 전문용어를 활용하는 것이 좋다.
④ 응답의 양과 질을 고려하여 질문의 길이를 결정하여야 한다.

> **해설** 색채조사를 위한 설문지 작성에는 응답자가 이해하기 쉬운 용어를 활용하는 것이 좋다.

04 컬러 마케팅을 위한 팀별 목표관리 내용이 잘못 연결된 것은?

① 마케팅팀 – 정보 조사 분석, 포지셔닝, 마케팅의 전략화
② 상품기획팀 – 신소재 개발, 독창적 조화미 추구
③ 생산품질팀 – 우호적이고 강력한 색채이미지 구축
④ 영업판촉팀 – 판매촉진의 극대화

05 색채 마케팅에 있어서 색채의 대표적인 역할을 설명한 것 중 틀린 것은?

① 색채는 주의를 집중시킨다.
② 상품을 인식시킨다.
③ 상품의 이미지를 명료히 한다.
④ 상품의 내용이 무엇인지를 알 수 없게 한다.

> **해설** 색채 마케팅에서 색채의 역할은 상품을 이해하기 쉽도록 하는 역할을 하기 때문에 상품의 내용이 무엇인지를 알 수 없게 하여서는 안 된다.

06 일반적인 색채와 맛의 연상이 올바르게 연결된 것은?

① 신맛 – 연두색
② 짠맛 – 빨간색
③ 쓴맛 – 회색
④ 단맛 – 녹색

 공감각에 의한 배색에서 색채와 맛은 직접적인 연관이 있다.
① 신맛 : 연두색과 노란색의 배색
② 짠맛 : 연녹색, 회색의 배색
③ 쓴맛 : 갈색, 올리브 그린의 배색
④ 단맛 : 적색, 주황색의 배색

07 색채조절의 기대효과에 대한 설명으로 거리가 먼 것은?

① 일의 능률이 오르는 데 도움을 준다.
② 주의력과 집중력을 향상시키는 데 도움을 준다.
③ 사고나 재해를 방지하거나 경감시키는 데 도움을 준다.
④ 기술 수준과 제품의 양적 수준을 향상시킨다.

08 시장세분화 방법에 대한 설명으로 틀린 것은?

① 인구학적 속성 : 연령, 성별, 소득, 직업 등에 따른 세분화
② 지리적 속성 : 지역, 인구밀도, 도시규모 등에 따른 세분화
③ 심리적 속성 : 사용경험, 사용량 등에 따른 세분화
④ 행동분석적 속성 : 구매동기, 가격민감도, 브랜드 충성도 등에 다른 세분화

09 제품의 라이프스타일에 관한 설명이 틀린 것은?

① 도입기 : 기업이나 회사에서 신제품을 만들어 관련 시장에 진출하는 시기
② 성장기 : 제품의 인지도, 판매량, 이윤 등이 높아지는 시기
③ 성숙기 : 회사 간에 치열한 경쟁으로 가격, 광고, 유치경쟁이 치열하게 일어나는 시기
④ 쇠퇴기 : 사회성, 지역성, 풍토성과 같은 환경요소를 배제하고, 각 제품의 색에 초점을 맞추는 시기

 제품의 라이프스타일과 색채계획에서 쇠퇴기는 사회성, 지역성, 풍토성과 같은 환경요소가 개입되기 시작하고, 각 제품의 배색이 조화를 이루는 것이 중시된다.

10 다음 ()에 들어갈 적합한 용어는?

색은 심리적인 작용을 지니고 있어서, 보는 사람에게 그 색과 관련 있는 이미지를 떠올리게 하는 것을 ()이라고 한다.

① 연상(聯想)작용
② 체각(體覺)작용
③ 소구(訴求)작용
④ 기호(嗜好)작용

 색을 보는 사람에게 관련되는 이미지를 떠올리게 하는 것은 연상작용이다.

11 마케팅 믹스의 4가지 요소가 아닌 것은?

① 제품(Product)
② 가격(Price)
③ 구입(Purchase)
④ 촉진(Promotion)

해설 마케팅의 이론에서 경영자가 통제 가능한 요소를 4P라고 한다. 4P는 제품(Product), 유통경로(Place), 가격(Price), 촉진(Promotion)을 말한다. 마케팅 목표를 달성하기 위해 전략적으로 실시하는 마케팅 활동으로 마케팅 믹스(Marketing Mix)라고도 한다.

12 지역색에 대한 설명으로 틀린 것은?

① 일본의 지역색은 국기에 사용된 강렬한 빨강으로 상징된다.
② 랑크로(Jean-Philippe Lenclos)는 지역색을 기반으로 건축물의 색채계획을 하였다.
③ 건축물에 사용되는 색채는 지리적, 기후적 환경과 관련되어야 한다.
④ 지역색을 통해 국가의 아이덴티티를 구축한다.

13 다음 중 유행색에 대한 설명으로 틀린 것은?

① 어떤 계절이나 일정기간 동안 특별히 많은 사람에 의해 입혀지고 선호도가 높은 색이다.
② 유행예측색으로 색채전문기관들에 의해 유행할 것으로 예측하는 색이다.

③ 패션 유행색은 국제유행색위원회에서 6개월 전에 위원회 국가의 합의를 통해 결정된다.
④ 유행색은 사회적 상황과 문화, 경제, 정치 등이 반영되어 전반적인 사회흐름을 가늠하게 한다.

14 기업이미지 구축을 위해 특정색을 활용하는 마케팅 전략과 관련이 높은 것은?

① 색채표준
② 선호색
③ 색채연상·상징
④ 색채대비

15 SWOT분석은 기업의 환경분석을 통해 요인을 규정하고, 이를 토대로 마케팅 전략을 수립하는 기법이다. 이때 사용되는 4요소의 설명과 그 예가 틀린 것은?

① 강점(Strength) : 경쟁기업과 비교하여 소비자로부터 강점으로 인식되는 것 - 높은 기술력
② 약점(Weakness) : 경쟁기업과 비교하여 소비자로부터 약점으로 인식되는 것 - 높은 가격
③ 기회(Opportunity) : 내부환경에서 유리한 기회요인 - 시장점유율 1위
④ 위협(Threat) : 외부환경에서 불리한 위협요인 - 경쟁사의 빠른 성장

16 도시환경과 색채에 대한 설명으로 틀린 것은?

① 과거에는 자연소재가 지역의 건축 및 생산품의 소재였으므로 주변의 자연환경과 색채가 조화되었다.

② 현대사회의 도시환경은 도시 시설물의 형태와 색채에 따라 좌우된다.

③ 건축물이 지어지는 지역의 지리적, 기후적 환경 및 지역문화는 도시환경 조성과 관계가 없다.

④ 도시환경 속에서 색채의 기능은 단조로운 인공건축물에 활기를 부여한다.

17 색채이미지와 연상에 대한 설명으로 틀린 것은?

① 노랑 : 명랑, 활발
② 빨강 : 정열, 위험
③ 초록 : 평화, 생명
④ 파랑 : 도발, 사치

 색채의 단색 이미지로 파랑의 연상은 바다, 젊음, 심원, 성실, 추위 등이다.

18 색채의 지각과 감정효과에 대한 설명 중 틀린 것은?

① 더운 방의 환경색을 차가운 계통의 색으로 하였다.

② 지나치게 낮은 천장에 밝고 차가운 색을 칠하면 천장이 높아 보인다.

③ 자동차의 외관을 차갑고 부드러운 색 계통으로 칠하면 눈에 잘 띄므로 안전을 기할 수 있다.

④ 실내의 환경색은 천장을 가장 밝게 하고 중간부분을 윗벽보다 어둡게 하며 바닥은 그보다 어둡게 해야 안정감을 느낄 수 있다.

해설 부드러운 톤의 색은 일반적으로 시인성이나 주목성이 높지 않다.

19 색채이미지를 조사하기 위해 흔히 사용하는 SD법(Semantic Differential Method)의 설명으로 틀린 것은?

① 측정하려는 개념과 관계있는 형용사 반대어 쌍들로 척도를 구성한다.

② 척도의 단계가 적으면 그 의미의 차이를 알기 어려우므로 8단계 이상의 세분화된 단계를 사용하는 것이 좋다.

③ 직관적 응답을 구해야 하므로 깊이 생각하거나 앞서 기입한 것을 나중에 고쳐 쓰는 것은 바람직하지 않다.

④ 조사를 통해 얻어진 결과는 요인분석을 통해 그 대상의 의미공간을 효과적으로 해석할 수 있다.

20 마케팅에서 색채의 역할과 사용에 관한 설명으로 가장 거리가 먼 것은?

① 소비자의 시선을 끌어 대상물의 존재를 두드러지게 한다.
② 기업의 철학이나 주요 이미지를 통합하여 전달하는 CI 컬러를 제품에 사용한다.
③ 생산자의 성향에 맞추어 특정 고객층이 요구하는 이미지 색채를 적용한다.
④ 한 시대가 선호하는 유행색의 상징적 의미는 소비자의 라이프스타일과 가치관에 영향을 준다.

제 2 과목　**색채디자인**

21 다음 ()에 알맞은 용어로 나열된 것은?

> 산업디자인은 ()과 ()을(를) 통합한 영역으로 인간 생활의 질적 향상을 위한 문화 창조 활동의 일환이다.

① 생산, 유통
② 자연물, 인공물
③ 과학기술, 예술
④ 평면, 입체

22 형태심리학자들에 의해서 제시된 시지각법칙이 아닌 것은?

① 근접성의 원리
② 유사성의 원리
③ 연속성의 원리
④ 대조성의 원리

 두 개 이상의 도형이 배열되었을 때 몇 개의 그룹으로 보이는 경향이 있다고 하는 집단화의 요소 등의 지각과 관계된 것으로 보는 것을 게슈탈트 시지각 법칙이라고 부르고 있다. 5가지의 주요 집단화 법칙으로는 유사성·근접성·공통성·연속성·완결성의 법칙이 있다.

23 색채디자인에서 조형요소의 전체적인 조화와 아름다움을 추구하는 것은?

① 독창성
② 심미성
③ 경제성
④ 문화성

 디자인의 요소 중 심미성은 전체적인 조화로움과 보기에 아름다워야 한다는 뜻으로 외적인 아름다움을 말한다.

24 퍼스널 컬러(Personal Color)의 설명으로 틀린 것은?

① 신체색과 조화를 이루면 활기차 보인다.
② 사계절 컬러는 따뜻한 색과 차가운 색으로 구분된다.
③ 신체 피부색의 비중은 눈동자, 머리카락, 얼굴 피부색의 순이다.
④ 사계절 컬러 유형에 따라 베스트 컬러, 베이직 컬러, 워스트 컬러로 구분한다.

25 토속적, 민속적 디자인의 의미로 근대의 주류 디자인적 관점에서 무시되어 왔으나 20세기 중반 이후 건축가, 인류학자, 미술사가 등에 의해 그 가치가 새롭게 주목받게 된 디자인은?

① 반디자인(Anti-design)
② 아르데코(Art Deco)
③ 스칸디나비아 디자인(Scandinavian Design)
④ 버내큘러 디자인(Vernacular Design)

해설 버내큘러 디자인은 특정 문화나 지역에서 사용하는 토속적, 민속적 영역에 속하는 디자인으로, 20세기 중반 이후 그 가치가 새롭게 주목받게 되었다.

26 색채디자인 과정에서 주조색, 보조색, 강조색의 비율이나 어울림을 결정하는 것과 거리가 먼 것은?

① 배 색 ② 색채조화
③ 색채균형 ④ 색채연상

해설 색에 관련되는 이미지를 떠올리게 하는 것이 색채연상이다.

27 시각디자인의 기능과 그 예시가 옳은 것은?

① 기록적 기능 – 신호, 활자, 문자, 지도
② 설득적 기능 – 포스터, 신문광고, 디스플레이
③ 지시적 기능 – 신문광고, 포스터, 일러스트레이션
④ 상징적 기능 – 영화, 인터넷, 심벌

해설 포스터, 신문광고, 디스플레이는 소비자에게 설득적 기능이 강하다.

28 색채의 성격을 이용한 야수파의 대표적인 화가는?

① 클로드 모네
② 구스타프 쿠르베
③ 조르주 쇠라
④ 앙리 마티스

해설 앙리 마티스(Henri Matisse)는 야수파(포비즘)로 20세기 회화의 혁명적이며, 원색의 대담하고 강렬한 개성적 표현으로 보색관계를 살리면서 확고한 마티스 예술을 구축하였다.

29 제품의 단점을 열거함으로써 단점을 개선할 수 있는 아이디어를 얻는 방법은?

① 카탈로그법
② 문제분석법
③ 희망점열거법
④ 결점열거법

해설 결점열거법(Bug List)은 제품의 단점을 열거하여 제거함으로써 개선할 아이디어를 찾아내는 브레인스토밍의 한 기법이다.

30 색채계획에서 기업색채의 선택 시 고려할 사항과 거리가 먼 것은?

① 기업 이념과 실체에 맞는 이상적 이미지를 나타내는 색
② 타사와의 차별성을 두지 않는 색
③ 다양한 소재에 적용이 용이하고 관리하기 쉬운 색
④ 사람에게 불쾌감을 주지 않고, 주위와 조화되는 색

해설 색채계획에서 기업색채는 타사와의 차별성을 가져야 한다.

정답 25 ④ 26 ④ 27 ② 28 ④ 29 ④ 30 ②

31 1919년에 발터 그로피우스를 중심으로 독일의 바이마르에 설립된 조형학교는?

① 독일공작연맹
② 데스틸
③ 바우하우스
④ 아르데코

 바우하우스는 독일공작연맹의 이념을 계승하여, 앙리 반 벨데를 주축으로 발터 그로피우스가 독일의 바이미르에 미술공예학교를 세움으로써 시작되었으며, 조형학교의 이름이자 예술사조이기도 하다.

32 디자인에 사용되는 비언어적 기호의 3가지 유형에 속하지 않는 것은?

① 자연적 표현
② 사물적 표현
③ 추상적 표현
④ 추상적 상징

33 노인들을 위한 환경의 색채계획에 대한 설명이 틀린 것은?

① 회색 계열보다 노랑 계열의 벽이 노인들에게 쉽게 인식될 수 있다.
② 색의 대비는 환자의 감각을 풍요롭게 하므로 효과적이다.
③ 건강 관련 시설에서의 무채색은 환자의 건강회복에 도움이 되지 않는다.
④ 사람들은 색에 대해 동일한 의미와 감정으로 반응한다.

34 매체에 대한 설명 중 틀린 것은?

① 매체선정 시에는 매체 종류와 특성, 비용, 소비자 라이프스타일, 구매 패턴, 판매현황, 경쟁사의 노출패턴 연구 등을 고려한다.
② 라디오 광고는 청각에만 의존하기 때문에 의미전달이 제대로 되지 않을 수가 있다.
③ POP 광고는 현장에서 직접 소비자를 유도하여 판매를 촉진시킬 수 있다.
④ 신문은 잡지에 비해 한정된 타깃에게 메시지를 집중 전달할 수 있다는 것이 큰 장점이다.

35 산업화 과정의 부산물로 생태계 파괴가 인류를 위협하는 상황에서 현대 디자인이 염두에 두어야 할 요건은?

① 통일성
② 다양성
③ 친자연성
④ 보편성

36 디자인의 조형 활동을 평가하기 위한 요건과 거리가 가장 먼 것은?

① 디자인의 유기성
② 디자인의 경제성
③ 디자인의 합리성
④ 디자인의 질서성

37 균형에 대한 설명이 틀린 것은?

① 단조롭고 정지된 느낌을 깨뜨리기 위하여 의도적으로 불균형을 구성할 때도 있다.

② 대칭은 엄격하고 딱딱한 느낌을 줄 수 있다.

③ 비대칭은 형태상으로 불균형이지만 시각상의 힘은 정돈에 의해 균형 잡힌 것이다.

④ 역대칭은 한 개의 점을 중심으로 하여 주위에 방사선으로 퍼져 나가는 것이다.

38 다음 ()에 적합한 용어를 순서대로 나열한 것은?

> 루이스 설리번은 디자인의 목표를 설명할 때 "(1)은(는) (2)을(를) 따른다"고 하였다.

① (1) 합목적성, (2) 형태

② (1) 형태, (2) 기능

③ (1) 기능, (2) 형태

④ (1) 형태, (2) 기억

해설 기능적 형태가 가장 아름답다는 기능주의(Functionalism)에서 '형태는 기능을 따른다(Form follows function)'는 루이스 설리반(Louis Sullivan)의 말이 있다. 이는 기능에 충실하였을 때 형태가 아름답다는 뜻이다.

39 일반적인 색채계획 및 디자인 프로세스를 [사전조사 및 기획 → 색채계획 및 설계 → 색채관리]의 3단계로 분류할 때 색채계획 및 설계에 해당되지 않는 것은?

① 체크리스트 작성

② 색채구성·배색안 작성

③ 시뮬레이션을 통한 검토·결정

④ 색견본 승인

40 바우하우스에서 사진과 영화예술을 새로운 시각예술로 발전시킨 사람은?

① 발터 그로피우스

② 모홀리 나기

③ 한네스 마이어

④ 마르셀 브로이어

제**3**과목 **색채관리**

41 플라스틱 소재의 장점이 아닌 것은?

① 착색과 가공이 용이하다.

② 다른 재료에 비해 가볍다.

③ 자외선에 강하다.

④ 전기 절연성이 우수하다.

해설 플라스틱은 자외선을 쬐면 변성되고, 장시간 노출되면 색이 바랜다.

42 '관측자의 색채 적응 조건이나 조명, 배경색의 영향에 따라 변화하는 색이 보이는 결과'는 어떤 용어를 설명한 것인가?

① 색 맞춤
② 색 재현
③ 색의 현시
④ 크로미넌스

 색의 현시(Color Appearance)는 어떤 색채가 주변 색, 광원 등이 서로 다른 조건의 환경에서 관찰될 때 그 영향에 따라서 변화하는 색이 보이는 현상을 말한다.

43 표준광 A에 대한 설명으로 틀린 것은?

① 백열전구로 조명되는 물체색을 표시할 경우에 사용한다.
② 표준광 A의 분포 온도는 약 2,856K이다.
③ 분포 온도가 다른 백열전구로 조명되는 물체색을 표시할 필요가 있을 경우 완전 방사체 광을 보조 표준광으로 사용할 수 있다.
④ 주광으로 조명되는 물체색을 표시할 경우에 사용한다.

44 CIE 주광에 대한 설명으로 가장 거리가 먼 것은?

① 많은 자연 주광의 분광 측정값을 바탕으로 했다.
② CIE 표준광을 실현하기 위하여 CIE에서 규정한 인공 광원이다.

③ 통계적 기법에 따라 각각의 상관 색온도에 대해서 CIE가 정한 분광분포를 갖는 광이다.
④ D_{50}, D_{55}, D_{75}가 있다.

45 목표값과 시료값이 아래와 같이 나왔을 경우 시료값의 보정방법으로 옳은 것은?

	목표값	시료값
L*	15	45
a*	−10	−10
b*	15	5

① 녹색 도료를 이용하여 색상을 보정하고, 검은색을 이용하여 밝기를 조정한다.
② 노란색 도료를 이용하여 색상을 보정하고, 검은색을 이용하여 밝기를 조정한다.
③ 빨간색 도료를 이용하여 색상을 보정하고, 검은색을 이용하여 밝기를 조정한다.
④ 녹색 도료를 이용하여 색상을 보정하고, 흰색을 이용하여 밝기를 조정한다.

 L*a*b* 측색값에서 L*은 명도지수이고, a*와 b*는 색상과 채도 지수이다. +L*는 고명도이고 −L*는 저명도, +a*는 Red 방향이며 −a*는 Green 방향, +b*는 Yellow 방향이고 −b*는 Blue 방향이다. L*과 b*의 값이 차이가 나므로 각각 검은색과 노란색을 이용하여 보정한다.

46 다음 중 3자극치 직독 방법을 이용한 측정장비를 이용하여 물체색을 측정한 후 기록하여야 할 내용과 상관이 없는 것은?

① 조명 및 수광의 기하학적 조건
② 파장폭 및 계산방법
③ 측정에 사용한 기기명
④ 물체색의 삼자극치

47 조색 시 기기 기반의 컬러 매칭 시스템 도입에 따른 장점으로 옳지 않은 것은?

① 숙련되지 않은 컬러리스트도 쉽게 조색을 할 수 있다.
② 발색에 소요되는 비용 산출을 통해 가장 경제적인 처방을 찾아낼 수 있다.
③ 광원 변화에 따른 색 변화를 최소화할 수 있다.
④ 색채 선호도 계산이 가능하다.

해설 컬러 매칭 시스템으로 색채 선호도 계산은 불가능하다.

48 육안조색을 통한 색채조절 시 주의할 점이 아닌 것은?

① 어두운색을 비교하는 경우 작업면의 조도는 4,000lx에 가까운 것이 좋다.
② 일반적으로 이용하는 부스의 내부는 명도 L*가 약 45~55의 무광택의 무채색으로 한다.

③ 색채관측에 있어서 조명환경과 빛의 방향, 조명의 세기 등의 사전 검토가 필요하다.
④ 눈의 피로에서 오는 영향을 막기 위해 진한색 다음에는 파스텔색이나 보색을 비교한다.

49 염료에 대한 설명으로 옳은 것은?

① 인디고는 가장 최근의 염료 중 하나로, 인디고를 인공합성하게 되면서 청바지의 색을 내는 데에 이용하게 되었다.
② 염료를 이용하여 염색하는 구체적인 방법은 피염제의 종류, 흡착력 등에 의해 정해지는 것은 아니다.
③ 직물섬유의 염색법과 종이, 피혁, 털, 금속표면에 대한 염색법은 동일하다.
④ 효율적인 염색을 위해서는 염료가 잘 용해되어야 하고, 분말의 염료에 먼지가 없어야 한다.

50 다음 중 가장 넓은 색역을 가진 색공간은?

① Rec. 2020
② sRGB
③ AdobeRGB
④ DCI-P3

 Rec. 2020은 국제 전기통신연합(ITU)에서 제정한 UHD(4K) 색 규격이다. 어느 정도 많은 색을 표현할 수 있는지를 나타내는 지표로 넓은 색역을 가진 색공간이다.

51 쿠벨카 문크 이론을 적용해 혼색을 예측하기에 적합하지 않은 표본의 특성은?

① 반투명 소재
② 불투명 받침 위의 투명 필름
③ 투명 소재
④ 불투명 소재

 쿠벨카 문크 이론은 두께를 가진 발색층에서 감법혼색을 하는 경우에 성립하는 CCM의 기본원리를 말한다. 인쇄잉크, 완전히 불투명하지 않은 페인트, 투명한 발색층이 불투명한 기판 위에 있을 때 등 이때의 시료들에는 쿠벨카 문크 이론이 성립하게 된다.

52 염료와 안료를 설명한 것으로 틀린 것은?

① 염료는 물과 용제에 대체적으로 용해가 되고, 안료는 용해가 되지 않는다.
② 안료는 유기안료와 무기안료로 구분되며 천연과 합성으로 나뉜다.
③ 유기안료는 염료를 체질안료에 침착하여 안료로 만들어진다.
④ 합성유기안료는 천연에서 얻은 염료를 인공적으로 합성한 것이다.

53 색 재현에 관한 설명 중 틀린 것은?

① 목표색의 색 재현을 위해서는 원색들의 조합 비율 예측이 필요하다.
② 모니터를 이용한 색 재현은 가법혼합, 포스터컬러를 이용한 색 재현은 감법혼합에 해당한다.
③ 쿠벨카 문크 모델은 단순 감법혼색을 가장 잘 설명하는 모델이다.
④ 물체색의 경우 목표색과 재현색의 분광반사율을 알면 조건등색도 측정이 가능하다.

54 분광광도계의 설명으로 옳은 것은?

① 색필터와 광측정기로 이루어지는 세 개의 광검출기로 3자극치값을 직접 측정한다.
② KS 기준 분광광도계의 파장은 불확도 10nm 이내의 정확도를 유지해야 한다.
③ 표준 백색판은 KS 기준 0.8 이상의 분광반사율 기준을 만족하여야 한다.
④ 분광반사율 또는 분광투과율의 측정 불확도는 최대치의 0.5% 이내로 한다.

55 색채를 효과적으로 재현하기 위하여 가장 우선적으로 해야 할 것은?

① 소재의 특성 파악
② 색료의 영역 파악
③ 표준 샘플의 측색
④ 베이스의 종류 확인

56 외부에서 입사하는 빛을 선택적으로 흡수하여 고유의 색을 띠게 하는 빛은?

① 감마선 ② 자외선

③ 적외선 ④ 가시광선

해설 가시광선(Visible Light)은 외부에서 입사하는 빛의 반사와 흡수에 의해 눈으로 지각되는 고유의 색을 띠게 하는 빛을 말한다. 대략 380~780nm(nano-meter) 범위의 파장을 가진 전자파이다.

57 ICC 프로파일 사양에서 정의된 렌더링 의도(Rendering Intent)의 특성에 관한 설명 중 틀린 것은?

① 상대색도(Relative Colorimetric) 렌더링은 입력의 흰색을 출력의 흰색으로 매핑하여 출력한다.

② 절대색도(Absolute Colorimetric) 렌더링은 입력의 흰색을 출력의 흰색으로 매핑하지 않는다.

③ 채도(Saturation) 렌더링은 입력 측의 채도가 높은 색을 출력에서도 채도가 높은 색으로 변환한다.

④ 지각적(Perceptual) 렌더링은 입력 색상 공간의 모든 색상을 유지시켜 전체색을 입력색으로 보전한다.

58 가법 혹은 감법혼색을 기반으로 하는 컬러 이미징 장비의 색 재현 특성에 대한 설명으로 옳은 것은?

① 명도가 높은 원색을 사용해야 색역(Color Gamut)이 넓어진다.

② 감법혼색의 경우 마젠타, 그린, 블루를 사용함으로써 넓은 색역을 구축한다.

③ 감법혼색에서 원색은 특정한 파장을 효율적으로 흡수하는 특성을 가진 색료가 된다.

④ 가법혼색의 경우 주색의 파장 영역이 좁으면 좁을수록 색역도 같이 줄어든다.

59 다음 중 보조표준광이 아닌 것은?

① 보조표준광 B

② 보조표준광 D_{50}

③ 보조표준광 D_{65}

④ 보조표준광 D_{75}

해설 표준광 및 보조표준광의 종류는 다음과 같다. 표준광은 표준광 A·D_{65}·C로 3종류이고, 보조표준광은 보조표준광 D_{50}·D_{55}·D_{75}·B로 4종류이다.

60 측광과 관련한 단위로 잘못 연결된 것은?

① 광도 : cd

② 휘도 : cd/m^2

③ 광속 : lm/m^2

④ 조도 : lx

제4과목 **색채지각론**

61 추상체와 간상체에 대한 설명이 틀린 것은?

① 간상체와 추상체는 둘 다 빛에너지를 전기에너지로 변환시킨다.
② 간상체는 추상체보다 빛에 민감하므로 어두운 곳에서 주로 기능한다.
③ 간상체에 의한 순응이 추상체에 의한 순응보다 신속하게 발생한다.
④ 간상체와 추상체는 스펙트럼 민감도가 서로 다르다.

62 빛의 특성과 작용에 대한 설명이 틀린 것은?

① 적색광인 장파장은 침투력이 강해서 인체에 닿았을 때 깊은 곳까지 열로서 전달되게 된다.
② 백열물질에서 방출되는 에너지의 양과 분포는 물체의 온도에 따라 달라진다.
③ 물체색은 빛의 반사량과 흡수량에 의해 결정되어 모두 흡수하면 검정, 모두 반사하면 흰색으로 보인다.
④ 하늘의 청색빛은 대기 중의 분자나 미립자에 의하여 태양광선이 간섭된 것이다.

63 영-헬름홀츠의 3원색설에서 노랑의 색각을 느끼는 원인은?

① Red, Blue, Green을 느끼는 시세포가 동시에 흥분

② Red, Blue를 느끼는 시세포가 동시에 흥분
③ Blue, Green을 느끼는 시세포가 동시에 흥분
④ Red, Green을 느끼는 시세포가 동시에 흥분

 빛의 3원색은 빨간색, 녹색, 파란색을 말하며, 노랑의 색각을 느끼는 원인은 Red, Green을 느끼는 시세포가 동시에 흥분한 것이다.

64 다음 색채 중 가장 팽창되어 보이는 색은?

① N5
② S1080-Y10R
③ L*=65의 브라운 색
④ 5B 6/9

65 회색바탕에 검정 선을 그리면 바탕의 회색이 더 어둡게 보이고 하얀 선을 그리면 바탕의 회색이 더 밝아 보이는 효과는?

① 맥스웰 효과
② 베졸트 효과
③ 푸르킨예 효과
④ 헬름홀츠 효과

해설 베졸트 동화효과(Bezold effect)는 회색배경에 검정 선을 그리면 배경의 회색은 더 어둡게 보이고 하얀 선을 그리면 배경의 회색이 더 밝아 보이는 현상으로, 배경 색의 명도와 색상 차이가 작을수록 효과가 현저하다.

66 다음 중 색채의 잔상효과와 관련이 없는 것은?

① 맥콜로 효과(McCollough Effect)

② 페히너의 색(Fechner's Comma)

③ 허먼 그리드 현상(Hermann Grid Illusion)

④ 베졸트 브뤼케 현상(Bezold-Bruke Phenomenon)

해설 베졸트 브뤼케 현상은 주파장의 색광이 빛의 강도에 따라 다르게 보이는 현상이다.

67 물체색에 있어서 음의 잔상은 원래 색상과 어떤 관계의 색으로 나타나는가?

① 인접색

② 동일색

③ 보 색

④ 동화색

해설 음의 잔상은 원래의 색상과 보색관계의 색으로 나타난다.

68 인간의 눈에서 색을 식별하는 추상체가 밀집되어 있는 부분은?

① 중심와

② 맹 점

③ 시신경

④ 광수용기

해설 추상체는 색각 및 시력에 관계되는 것으로 망막의 중심와에 밀집되어 있는 시세포의 일종이다.

69 어떤 물건의 무게가 가볍게 보이도록 색을 조정하려 할 때 가장 적합한 방법은?

① 채도를 높인다.

② 진출색을 사용한다.

③ 명도를 높인다.

④ 채도를 낮춘다.

해설 물건의 무게감을 가볍게 보이도록 색을 조정하려할 때는 색의 중량감을 조절한다. 색의 중량감은 명도의 영향을 가장 많이 받으므로 명도를 높여서 조정한다.

70 헤링의 색채지각설에서 제시하는 기본색은?

① 빨강, 남색, 노랑, 청록의 4원색

② 빨강, 초록, 파랑의 3원색

③ 빨강, 초록, 노랑, 파랑의 4원색

④ 빨강, 노랑, 파랑의 3원색

71 빛의 3원색에 대한 설명으로 옳은 것은?

① 마젠타, 파랑, 노랑

② 빨강, 노랑, 녹색

③ 3원색을 혼합했을 때 흰색이 됨

④ 섞을수록 채도가 높아짐

해설 빛의 3원색은 빨강, 초록, 파랑의 빛을 비출 때 가장 많은 수의 색을 만들기 때문에, 이 세 가지를 빛의 3원색이라고 한다. 빛의 3원색인 빨강과 파랑, 초록을 모두 겹치면 흰색이 나타난다.

72 자극의 세기와 시감각의 관계에서 자극이 강할수록 시감각의 반응도 크고 빠르므로 장파장이 단파장보다 빠르게 반응한다는 현상(효과)은?

① 색음(色陰) 현상
② 푸르킨예 현상
③ 브로커 슐처 현상
④ 헌트효과

73 다음 설명과 관련이 없는 것은?

> 흑과 백의 병치가법혼색에서는 흑과 백의 평균된 회색으로 보이지만, 흑백이지만 연한 유채색이 보이는 현상

① 페히너의 색(Fechner's Comma)
② 주관색(Subjective Colors)
③ 벤함의 탑(Benham's Top)
④ 리프만 효과(Liebmann's effect)

해설 리프만 효과(Liebmann's effect)는 색상의 차이가 커도 명도 차이가 작으면 색의 차이가 잘 인식되지 않는 현상을 말한다.

74 노란색 물체를 바라본 후 흰색의 벽을 보았을 때 남색으로 물체를 인지하게 된다. 이러한 현상을 최소화하기 위한 예로 옳은 것은?

① 노란색의 방향 유도등
② 청록색의 의사 수술복
③ 초록색의 비상계단 픽토그램
④ 빨간색과 청록색의 체크무늬 셔츠

75 두 색의 조합 중 본래의 색보다 채도가 높아 보이는 경우는?

① 5R 5/2 – 5R 5/12
② 5BG 5/8 – 5R 5/12
③ 5Y 5/6 – 5YR 5/6
④ 5Y 7/2 – 5Y 2/2

76 색의 중량감과 가장 관계가 깊은 것은?

① 색 상
② 명 도
③ 채 도
④ 순 도

해설 색의 중량감은 명도의 영향을 가장 많이 받는다. 저명도가 무거운 느낌을 준다.

77 경영색에 대한 설명으로 옳은 것은?

① 거울과 같이 불투명한 물질의 광택면에 비친 대상물의 색
② 부드럽고 미적인 상태를 나타내는 색
③ 투명하거나 반투명 상태의 색
④ 여러 조명기구의 광원에서 보이는 색

78 보색에 관한 설명 중 틀린 것은?

① 색상환에서 가장 거리가 먼 색은 보색관계에 있다.
② 서로 혼합하여 무채색이 되는 2가지 색채는 보색관계에 있다.

③ 색료 3원색의 2차색은 그 색에 포함
되지 않은 원색과 보색관계에 색이
있다.

④ 감산혼합에서 보색인 두 색을 혼합
하면 백색이 된다.

79 연극무대 색채디자인 시 가장 원근감
을 줄 수 있는 배경색/물체색은?

① 녹색/연파랑
② 마젠타/연분홍
③ 회남색/노랑
④ 검정/보라

80 빨강, 노랑, 초록, 파랑의 원색을 4등
분하여 회전판 위에 배열시킨 뒤 1분에
3천회 이상의 속도로 회전시켰을 때
나타나는 현상과 관련이 없는 것은?

① 회전속도가 빠를수록 무채색처럼
보인다.
② 눈의 망막에서 일어나는 생리적인
혼색방법이다.
③ 혼색된 색의 밝기는 4원색의 평균
값으로 나타난다.
④ 색자극들이 교체되면서 혼합되어
계시감법혼색이라 한다.

제**5**과목 **색채체계론**

81 CIE(국제조명위원회)에 의해 개발된
XYZ 색표계에 관한 설명으로 틀린 것
은?

① CIE에서는 색채를 X, Y, Z의 세 가
지 자극치의 값으로 나타냈다.
② XYZ 삼자극치 값의 개념은 색시각의
3원색이론(3 Component Theory)
을 기본으로 한다.
③ XYZ 색표계는 측색에서 가장 기본
적인 표색계로 3자극값 XYZ에서
다른 표색계로 수치계산에 의해 변
환할 수 있다.
④ X는 녹색의 자극치로 명도 값을 나
타내고, Y는 빨간색의 자극치, Z는
파란색의 자극치를 나타낸다.

82 색의 잔상들이 색의 실제 이미지를 더
뚜렷하고 선명하게 보이게 하는 배색
방법은?

① 보색에 의한 배색
② 톤에 의한 배색
③ 명도에 의한 배색
④ 유사색상에 의한 배색

해설 보색에 의한 배색은 이미지를 더 선명하게 보이게
하고 명쾌한 느낌을 준다.

83 NCS 색체계의 설명 중 틀린 것은?

① NCS 색체계의 기본개념은 헤링(Edwald Hering)의 색에 대한 감정의 자연적 시스템에 연유한다.

② NCS 색체계의 창시자는 하드(Anders Hard)이고, 법적 권한은 스웨덴 표준연구소에 있다.

③ NCS 색체계는 흰색, 검은색, 노랑, 빨강, 파랑, 녹색의 6가지 기본색을 기초로 한다.

④ NCS 색체계는 보편적인 자연색이 아니고, 유행색이 변하는 Trend Color에 중점을 둔다.

84 12색상환을 기본으로 2색, 3색, 4색, 5색, 6색조화를 주장한 사람은?

① 문-스펜서
② 요하네스 이텐
③ 오스트발트
④ 먼 셀

 요하네스 이텐의 색상환은 1차색을 기준으로 그 사이에 혼합색인 2차색을 배치하고, 그 사이에 다시 3차색을 배치하여 만든 12색상환을 말한다. 2색, 3색, 4색, 5색, 6색의 배색이 조화롭다고 한다.

85 국제조명위원회의 CIE 표준 색체계의 설명으로 틀린 것은?

① 표준 관측자의 시감 함수를 바탕으로 한다.

② 색을 과학적으로 객관성 있게 지시하려는 경우 정확하고 적절하다.

③ 감법혼색의 원리를 적용하므로 주파장을 가지는 색만 표시할 수 있다.

④ CIE 색도도 내의 임의의 세 점을 잇는 3각형 속에는 세 점의 색을 혼합하여 생기는 모든 색이 들어 있다.

86 KS A 0011(물체색의 색이름)의 유채색의 기본색 이름 – 대응 영어 – 약호의 연결이 틀린 것은?

① 주황 – Orange – O
② 연두 – Green Yellow – GY
③ 남색(남) – Purple Blue – PB
④ 자주(자) – Red Purple – RP

 KS A 0011에서 기본색 이름 주황은 대응 영어 Yellow Red이고 약호는 YR이다.

87 다음 중 색채표준방법이 나머지와 다른 것은?

① RGB 색체계
② XYZ 색체계
③ CIE L*a*b* 색체계
④ NCS 색체계

88 오방색의 연결이 틀린 것은?

① 동쪽 – 청
② 남쪽 – 백
③ 북쪽 – 흑
④ 중앙 – 황

해설 오방색(五方色)은 청(靑), 적(赤), 황(黃), 백(白), 흑(黑)의 다섯 가지 기본색을 말한다. 청은 동방, 적은 남방, 황은 중앙, 백은 서방, 흑은 북방으로 오방이 주된 골격을 이룬다.

89 파버 비렌의 색채조화론에 대한 설명이 틀린 것은?

① 색채의 미적효과를 나타나는 데 톤(Tone), 하양, 검정, 회색, 순색, 틴트(Tint), 셰이드(Shade)의 용어를 사용한다.

② 비렌은 다빈치, 렘브란트 등 화가의 훌륭한 배색 원리를 찾아 자신의 색삼각형에서 보여주었다.

③ 헤링의 이론을 기초로 제작되었으며, 이들 형태에 쉽게 접근하기 위해 창안된 것이 ISCC-NIST 시스템이다.

④ 색채조화의 원리가 색삼각형 내에 있음을 보여주고 그 원리를 항상 '직선관계는 조화한다'고 하였다.

90 L*C*h* 색공간에 대한 설명이 틀린 것은?

① L*은 L*a*b*와 마찬가지로 명도를 나타낸다.

② C*는 크로마이고, h는 색상각이다.

③ C*값은 중앙에서 0이고 중앙에서 멀어질수록 커진다.

④ h는 +b*축에서 출발하는 것으로 정의하여 그곳을 0°로 정한다.

91 먼셀의 색채조화원리에 대한 설명이 틀린 것은?

① 중간채도(/5)의 반대색끼리는 같은 면적으로 배색하면 조화롭다.

② 중간명도(5/)의 채도가 다른 반대색끼리는 고채도는 좁게, 저채도는 넓게 배색하면 조화롭다.

③ 채도가 같고 명도가 다른 반대색끼리는 명도의 단계를 일정하게 조절하면 조화롭다.

④ 명도, 채도가 모두 다른 반대색끼리는 고명도·고채도는 넓게, 저명도·저채도는 좁게 구성한 배색은 조화롭다.

92 먼셀 표기인 "10YR 8/12"의 색에 대한 설명으로 옳은 것은?

① 명도가 12를 나타낸다.

② 명도가 10보다 밝은색이다.

③ 채도가 10인 색보다 색의 순도가 높은 색이다.

④ 채도는 10이다.

해설 먼셀 표색계(Munsell Color System)는 색을 색상(Hue), 명도(Value), 채도(Chroma)의 삼속성으로 나누어 H V/C라는 기호로 표시한다.

93 로맨틱(Romantic)한 이미지를 표현하기에 적합한 배색은?

① 중성화된 다양한 갈색 계열에 무채색으로 변화를 준다.

② 어둡고 무거운 색조와 화려한 색조의 다양한 색조들로 보색대비를 한다.

③ 차분한 색조의 주조색과 약간 어두운색의 보조색을 사용한다.

④ 밝은 색조를 주조색으로 하고, 차분한 색조를 보조색으로 한다.

해설 로맨틱(Romantic)한 이미지의 배색은 순수하고 감미로운 느낌으로 소프트한 밝은 색조를 주조색으로 하고, 차분한 색조를 보조색으로 한다.

94 관용색 이름, 계통색 이름, 색의 3속성에 의한 표시가 틀린 것은?

① 벚꽃색 – 흰 분홍 – 2.5R 9/2
② 대추색 – 빨간 갈색 – 10R 3/10
③ 커피색 – 탁한 갈색 – 7.5YR 3/4
④ 청포도색 – 흐린 초록 – 7.5G 8/6

95 먼셀 색체계의 설명으로 옳은 것은?

① 무채색은 H V/C의 순서로 표기한다.
② 헤링의 반대색설에 따라 색상환을 구성하였다.
③ 색의 3속성에 의한 표시방법으로 한국산업표준(KS A0062)에 채택되었다.
④ 흰색, 검은색과 순색의 혼합에 의해 물체색을 체계화하였다.

해설 먼셀 표색계는 1905년 먼셀에 의해 창안되었으며, 국제적으로도 널리 사용되고 있다. 색의 3속성에 의한 표시방법으로 우리나라에서 한국공업규격(KS A0062)에 의해 채택된 표색계이다.

96 다음 중 혼색계에 대한 설명으로 틀린 것은?

① 색편 사이의 간격이 넓어 정밀한 색좌표를 구하기가 어렵다.
② 수학, 광학, 반사, 광택 등 산업규격에 의하여야 하는 단점이 있다.
③ 수치적인 데이터 값을 보존하기 때문에 변색 및 탈색 등의 물리적인 영향이 없다.
④ 수치로 구성되는 기기가 반드시 있어야 한다.

97 DIN 색체계에서 어두움의 정도에 해당하는 것은?

① T ② S
③ D ④ R

98 다음 오스트발트 색표배열은 어떤 조화의 유형인가?

c – gc – ic, ec – ic – nc

① 유채색과 무채색의 조화
② 순색과 백색의 조화
③ 등흑계열의 조화
④ 순색과 흑색의 조화

99 그림의 NCS 색삼각형의 사선이 의미하는 것은?

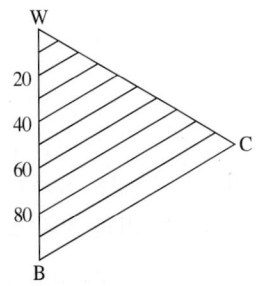

① 동일하얀색도
② 동일검은색도
③ 동일유채색도
④ 동일반사율

 B와 C가 같고 White의 비율만 차이가 나는 동일하얀색도이다.

100 "인접하는 색상의 배색은 자연계의 법칙에 합치하며 인간이 자연스럽게 느끼므로 가장 친숙한 색채조화를 이룬다."와 관련된 것은?

① 루드의 색채조화론
② 저드의 색채조화론
③ 비렌의 색채조화론
④ 슈브뢸의 색채조화론

 루드의 조화론은 자연계의 법칙에 합치되는 관계는 인간이 자연스럽게 느끼므로 자연 연쇄의 원리를 이용한 배색이 조화한다고 설명한 이론이다. 풀잎이 자연광에서는 황록색으로, 그늘에서는 어두운 청록색으로 보인다는 것과 병치혼합처럼 조밀하게 병치된 경우 색은 혼색되어 중간색으로 보인다는 것 등을 주장하였다.

2020년

제 1·2 회 통합

컬러리스트산업기사

기출문제

제 1 과목 **색채심리**

01 색채 마케팅 전략에 직접적으로 영향을 미치는 환경요인으로 가장 거리가 먼 것은?

① 경제적 환경
② 기술적 환경
③ 사회문화적 환경
④ 정치적 환경

02 색채와 연상언어의 연결이 틀린 것은?

① 빨강 – 위험, 사과, 에너지
② 검정 – 부정, 죽음, 연탄
③ 노랑 – 인내, 겸손, 창조
④ 흰색 – 결백, 백합, 소박

해설 노랑의 구체적 연상은 레몬, 달, 유채꽃이며, 추상적 연상은 평화, 광명, 명쾌, 활발, 안전이다.

03 의미척도법(SD ; Semantic Differential Method)의 설명으로 틀린 것은?

① 미국의 색채 전문가 파버 비렌(Faber Birren)이 고안하였다.
② 반대 의미를 갖는 형용사 쌍을 카테고리 척도에 의해 평가한다.
③ 제품, 색, 음향, 감촉 등 다양한 대상의 인상을 파악하는 방법으로 많이 사용되고 있다.
④ 의미공간을 효율적으로 정의하기 위해서는 그 공간을 대표하는 차원의 수를 최소로 결정할 필요가 있다.

해설 이미지를 조사할 때 수량적인 처리를 하려면 척도화가 필요한데, 가장 일반적인 사용방법은 오스굿(C. E. Osgood)에 의해 고안된 SD법이다. 형용사 반대어 쌍으로 된 척도로 피험자를 평가하는 것은 이미지 조사방법으로 널리 쓰인다.

04 대기시간이 긴 공항 대합실의 기능적인 면을 고려할 때 가장 적합한 색은?

① 파란색 계열
② 노란색 계열
③ 주황 계열
④ 빨간색 계열

해설 색의 감정효과에서 난색은 시간을 길게 느끼게 하고, 한색은 시간을 짧게 느끼게 한다.

정답 1 ④ 2 ③ 3 ① 4 ①

05 색채연구가인 프랑스의 장 필립 랑클로(Jean Philippe Lenclos)가 프랑스와 일본 등에서 조사 · 분석하여 국가 전체의 아이덴티티를 구축한 연구는?

① 지역색
② 공공의 색
③ 유행색
④ 패션색

해설 색채연구가인 장 필립 랑클로(Jean Philippe Lenclos)는 프랑스, 일본 등에서 지역색을 조사 · 분석하여 국가 전체의 아이덴티티를 구축하였다. 특정 지역의 하늘과 자연광, 습도, 황토색과 어울리는 건축물의 외장색을 구상하도록 하였다.

06 인체의 차크라(Chakra) 영역으로 심장부를 나타내며 사랑을 의미하는 색은?

① 빨 강
② 주 황
③ 초 록
④ 보 라

해설 인체의 일곱 차크라 체계에서 제4차크라는 심장의 중심으로 초록빛이다. 직관적 또는 사랑의 중심으로 심장과 폐의 중심에 있다.

07 동서양의 문화에 따른 색채 정보의 활용이 바르게 연결된 것은?

① 동양 문화권에서 신성시되는 종교색 – 노랑
② 중국의 왕권을 대표하는 색 – 빨강
③ 봄과 생명의 탄생 – 파랑
④ 평화, 진실, 협동 – 초록

08 초록색의 일반적인 색채치료 효과로 가장 적합한 것은?

① 불면증에 효과가 있다.
② 혈압을 높인다.
③ 근육 긴장을 증대한다.
④ 무기력을 완화시킨다.

해설 색채치료로서의 초록색은 피로회복 효과가 있으며 눈의 피로를 덜어주고 몸의 균형을 바로잡아 통증 완화, 불안증세 완화, 진정효과가 있다.

09 색채와 모양에 대한 공감각적 연구를 통해 색채와 모양의 조화로운 관계성을 추출한 사람은?

① 요하네스 이텐
② 뉴 턴
③ 카스텔
④ 로버트 플러드

해설 요하네스 이텐은 색채와 모양의 조화관계를 찾는 연구를 하였다.

10 청색의 민주화(Blue Civilization)는 어떤 의미인가?

① 서구 문화권 국가의 성인 절반 이상이 청색을 매우 선호한다.
② 성인이 되면 색채 선호도가 변화한다.
③ 성별 구분 없이 청색을 선호한다.
④ 지역적인 색채선호도의 차이가 있다.

해설 서구 문화권 국가에서는 민주주의의 상징색으로 청색을 사용하며 이는 '청색의 민주화'라는 의미로 전이된다. 청색은 심리적 측면에서는 마음이 차분해지도록 하는 색이며 생리적 효과로는 통증에 대한 진정작용을 한다.

11 몬드리안(Mondrian)의 '부기우기'라는 작품에서 드러난 대표적인 색채현상은?

① 착 시
② 음성잔상
③ 항상성
④ 색채와 소리의 공감각

<u>해설</u> 몬드리안(Mondrian)의 '브로드웨이 부기우기'는 노랑, 빨강, 청색, 밝은 회색을 사용하여 뉴욕의 브로드웨이가 전하는 다양한 소리와 역동적인 움직임을 표현하였는데, 이는 시각과 청각의 조화에 의한 색채언어의 가능성을 보여주었다.

12 바닷가 도시, 분지에 위치한 도시의 주거공간의 외벽 색채계획 시 고려사항이 아닌 것은?

① 기후적, 지리적 환경
② 건설사의 기업 색채
③ 건축물의 형태와 기능
④ 주변 건물과 도로의 색

13 한국의 전통적인 오방위와 색표시가 잘못된 것은?

① 동쪽 – 청색
② 남쪽 – 황색
③ 북쪽 – 흑색
④ 서쪽 – 백색

<u>해설</u> 오방색에서 황색은 중앙, 청색은 동쪽, 백색은 서쪽, 적색은 남쪽, 흑색은 북쪽이다.

14 파버 비렌(Faber Birren)의 색과 연상 형태가 틀린 것은?

① 빨강 – 정사각형
② 노랑 – 역삼각형
③ 초록 – 원
④ 보라 – 타원

<u>해설</u> 색채와 모양에서 파랑은 원이나 구를 연상시킨다.

15 색채조절을 통해 이루어지는 효과가 아닌 것은?

① 신체의 피로, 특히 눈의 피로를 막는다.
② 안전이 유지되며 사고가 줄어든다.
③ 색채의 적용으로 주위가 산만해질 수 있다.
④ 정리정돈과 질서 있는 분위기가 연출된다.

16 일조량과 습도, 기후, 흙, 돌처럼 한 지역의 자연환경적 요소로 형성된 색을 의미하는 것은?

① 등갈색
② 풍토색
③ 문화색
④ 선호색

<u>해설</u> 지역적 특징의 색을 풍토색이라 하며, 그 지역의 토지, 자연과 어울려 형성된 풍토로 생활, 문화에 영향을 준다.

17 색채의 심리적 기능 중 맞는 것은?

① 색채의 기능은 문자나 픽토그램 같은 표기 이상으로 직접 감각에 호소하기 때문에 효과가 빠르다.
② 색채는 인종과 언어, 시대를 초월하는 전달수단은 아니다.
③ 색채를 분류하거나 조사하고 기획하는 단계에서 무게감을 최우선으로 한다.
④ 무게에 가장 큰 영향을 주는 색의 속성은 채도이다.

18 표본의 크기에 대한 설명 중 틀린 것은?

① 표본의 오차는 표본을 뽑게 되는 모집단의 크기에 따라 크게 달라진다.
② 표본의 사례수(크기)는 오차와 관련되어 있다.
③ 적정 표본 크기는 허용오차 범위에 의해 달라진다.
④ 전문성이 부족한 연구자들은 선행연구의 표본 크기를 고려하여 사례수를 결정한다.

19 비슷한 구조의 부엌 디자인을 차별화 시킬 수 있는 방법으로 틀린 것은?

① 새로운 색채 팔레트의 제안
② 소비자 선호색의 반영
③ 다른 재료와 색채의 적용
④ 일반적인 색채에 의한 계획

해설 차별화 전략의 색채는 기능적인 색채 등에 의한 계획으로 이루어진다.

20 백화점 출구에서 20대를 대상으로 하는 새로운 화장품 개발을 위한 조사를 하려고 할 때 가장 적합한 표본집단 선정법은?

① 무작위추출법
② 다단추출법
③ 국화추출법
④ 계통추출법

해설 계통추출법(등간격추출법)
모집단을 몇 개의 그룹으로 나누고 이를 일정한 간격(10명마다 또는 5명마다)으로 조사하는 방법으로, 맨 처음 임의로 추출한 표본번호를 시초로 일정한 간격으로 체계적 표집을 하므로, 체계적 추출법, 등간격추출법이라고도 한다.

 제2과목 색채디자인

21 디자인의 원리 중 반복된 형태나 구조, 선의 연속과 단절에 의한 간격의 변화로 일어나는 시각적 운동을 말하는 것은?

① 조 화
② 균 형
③ 율 동
④ 비 례

해설 리듬(Rhythm)은 선이나 면적, 형태 등의 요소들을 다양한 체계로 배치함으로써 생겨나는 시각적인 율동이다. 율동(리듬)의 효과는 반복, 점이, 교대, 변이, 방사로 이루어진다.

 정답 17 ① 18 ① 19 ④ 20 ④ 21 ③

22 일반적인 주거공간 색채계획의 목적으로 적절하지 않은 것은?

① 거실 인테리어 소품은 악센트 컬러를 사용해도 좋다.
② 천장, 벽, 마루 등은 심리적인 자극이 적은 색채를 계획한다.
③ 전체적인 조화보다는 부분 부분의 색채를 계획하는 것이 중요하다.
④ 식탁 주변과 거실은 특수한 색채를 피하여 안정감을 주는 것이 좋다.

해설 색채계획은 전체적인 조화가 이루어지도록 주조색, 보조색, 강조색을 선정한다.

23 게슈탈트(Gestalt) 형태심리 법칙으로 틀린 것은?

① 유사성
② 근접성
③ 폐쇄성
④ 독립성

해설 게슈탈트 심리법칙은 인간이 사물을 볼 때 개략적이며 묶어서 보는 지각심리를 말하는 것으로, 근접성, 유사성, 연속성, 폐쇄성의 요인이 있다.

24 생태학적 디자인 원리로 틀린 것은?

① 환경친화적인 디자인
② 리사이클링 디자인
③ 에너지 절약형 디자인
④ 생물학적 단일성을 강조하는 디자인

해설 친자연적인 디자인은 환경오염 문제와 관련해 생태학적으로 건강하고 환경에 해를 끼치지 않게 디자인 된 제품이나 포장, 환경문제를 염두에 두고 전개된 디자인을 말한다.

25 환경색채 디자인의 프로세스 중 대상물이 위치한 지역의 이미지를 예측 설정하는 단계는?

① 환경요인 분석
② 색채 이미지 추출
③ 색채계획 목표 설정
④ 배색 설정

해설 환경색채 디자인 프로세스
• 환경요인 분석 : 환경요소들의 관찰, 촬영, 스케치 자료 등을 근거로 색표화
• 색채 이미지 추출 : 대상물이 위치한 지역의 이미지를 예측 설정
• 색채계획 목표 설정 : 강조점과 보완점 검토
• 배색유형 선택 : 목표에 가장 합당한 배색유형 선택
• 배색효과 검토 : 스케치, 투시도, 3D 모형으로 배색효과 및 전체와 부분과의 균형, 설계목표와의 대조 등의 과정 피드백
• 재료 및 색채 결정 : 색채 설계도와 설계표 작성
• 검토 및 조정
• 시공 및 관리

26 색채계획 설계단계에 해당되는 것은?

① 콘셉트 이미지 작성
② 현장 적용색 검토, 승인
③ 체크리스트 작성
④ 대상의 형태, 재료 등 조건과 특성 파악

해설 색채계획 및 설계
• 체크리스트 작성
• 색채구성·배색안 작성
• 시뮬레이션을 통한 검토·결정

27 디자인의 목적에 해당되지 않는 것은?

① 디자인은 보다 사용하기 쉽고, 편리하며, 아름다운 생활환경을 창조하는 조형행위이다.

② 디자인은 실용적이고 미적인 조형의 형태를 개발하는 것이다.

③ 디자인은 아름다움을 추구하기 위하여 즉시적이고 무의식적인 조형의 방법을 개발하고 연구하는 것이다.

④ 디자인은 특정 문제에 대한 목적을 마음에 두고, 이의 실천을 위하여 세우는 일련의 행위 개념이다.

28 디자인의 조건 중 경제성을 잘 나타낸 설명은?

① 저렴한 제품이 가장 좋은 제품이다.

② 최소의 비용으로 최대의 효과를 낼 수 있는 것이다.

③ 많은 시간을 들여 공들인 제품이 경제성이 뛰어나다.

④ 제품의 퀄리티(Quality)가 높으면서 사용 목적에 맞아야 한다.

해설 디자인에 있어서 경제성이란 최소의 경비와 노력으로 최대의 효과를 얻을 수 있는 디자인이 되어야 한다는 것이다.

29 디자인 사조와 색채의 특징이 틀린 것은?

① 큐비즘의 대표적 작가인 파블로 피카소는 색상의 대비를 적극적으로 사용하였다.

② 플럭서스(Fluxus)에서는 회색조가 전반을 이루고 색이 있는 경우에는 어두운 색조가 주가 되었다.

③ 팝아트는 부드러운 색조의 그러데이션(Gradation)이 특징이다.

④ 다다이즘에서는 일반적으로 어둡고 칙칙한 색조가 사용되었다.

해설 팝아트는 흑백의 저명도 배경 위에 원색의 강조색을 사용하였다.

30 디자이너가 가져야 하는 중요한 자질이며 창조적이고 과거의 양식을 그대로 모방하지 않고 시대에 알맞은 디자인을 뜻하는 디자인 조건은?

① 경제성 ② 심미성

③ 독창성 ④ 합목적성

해설 독창성은 목적을 설정하고 접근해 가는 창의적인 디자인 감각에 의해 새로운 가치를 추구하는 것이다.

31 디스플레이 디자인(Display Design)에 대한 설명 중 틀린 것은?

① 물건을 공간에 배치, 구성, 연출하여 사람의 시선을 유도하는 강력한 이미지 표현이다.

② 디스플레이의 구성요소는 상품, 고객, 장소, 시간이다.

③ POP(Point of Purchase)는 비상업적 디스플레이에 활용된다.

④ 시각전달 수단으로서의 디스플레이는 사람, 물체, 환경을 상호 연결시킨다.

 디스플레이 디자인이란 진열 디자인이라는 뜻으로, 소비자에게 상품을 선전하고 혹은 판매할 목적으로 매장 등의 공간에 미적으로 상품을 진열하기 위한 디자인을 말한다.

32 그림과 가장 관련이 있는 현대 디자인 사조는?

① 다다이즘
② 팝아트
③ 옵아트
④ 포스트모더니즘

 옵아트
- 1860년대에 미국에서 일어난 추상미술의 한 동향으로 옵티컬 아트의 약칭
- 단순히 본다는 의미의 비주얼(Visual)보다는 넓은 의미로 인간의 시지각의 원리에 근거를 둔 추상적, 기계적인 형태의 반복과 연속 등을 통한 시각적 환영, 지각 그리고 색채의 물리적, 심리적 효과와 관련된 것

33 렌더링에 의해 디자인을 검토한 후 상세한 디자인 도면을 그리고 그것에 따라 완성 제품과 똑같이 만드는 모형은?

① 목업(Mock-up)
② 러프 스케치(Rough Sketch)
③ 스탬핑(Stamping)
④ 엔지니어링(Engineering)

해설 목업(Mock-up)이란 디자인 평가를 위하여 만들어지는 실물 크기의 완성 제품과 똑같은 모형이다.

34 타이포그래피(Typography)를 가장 잘 설명한 것은?

① 일러스트 형태로 이루어진 글자의 조형적 표현
② 광고에 나오는 그림의 조형적 표현
③ 글자에 의한 모든 커뮤니케이션의 조형적 표현
④ 조합에 의한 커뮤니케이션의 조형적 표현

 타이포그래피(Typography)란 활자 서체의 배열을 말하며, 문자 또는 기호를 중심으로 한 조형적 표현을 말한다.

35 주거공간의 색채계획 순서를 옳게 나열한 것은?

① 주거자 요구 및 시장성 파악 → 고객의 공감 획득 → 이미지 콘셉트 설정 → 색채 이미지 계획
② 고객의 공감 획득 → 주거자 요구 및 시장성 파악 → 이미지 콘셉트 설정 → 색채 이미지 계획
③ 주거자 요구 및 시장성 파악 → 이미지 콘셉트 설정 → 색채 이미지 계획 → 고객의 공감 획득
④ 이미지 콘셉트 설정 → 주거자 요구 및 시장성 파악 → 고객의 공감 획득 → 색채 이미지 계획

36 다음 보기에서 설명하는 아이디어 발상법은?

> • 많은 양의 아이디어를 요구
> • 비판을 하지 않음
> • 이미 제출된 아이디어를 조합하여 활용하고 개선

① 심벌(Symbol) 유추법
② 브레인스토밍
③ 속성열거법
④ 고-스톱(Go-Stop)법

 브레인스토밍 : 일정한 테마에 관하여 회의형식을 채택하고, 구성원의 자유발언을 통한 다량의 아이디어의 제시를 요구하여 발상을 찾아내려는 방법

37 원래는 그림을 그리기 위해 스케치한 한 컷을 의미했지만 오늘날에는 만화적인 그림에 유머나 아이디어를 넣어 완성한 그림을 지칭하는 것은?

① 카툰(Cartoon)
② 캐릭터(Character)
③ 일러스트레이션(Illustration)
④ 애니메이션(Animation)

38 인류의 모든 가능성을 발휘하여 미래지향적인 새로운 개념의 자동차를 창조하려는 자세에서 나타난 디자인으로, 인류의 끝없는 꿈을 자동차 디자인을 통해 실현하고자 하는 디자인은?

① 반 디자인(Anti-design)
② 모던 디자인(Modern Design)
③ 어드밴스 디자인(Advanced Design)
④ 바이오 디자인(Bio Design)

 어드밴스 디자인(Advanced Design) : 같은 말로 선행 디자인이라고도 하며, 미래 예측에 의해 미리 이루어지는 디자인을 뜻한다.

39 모던 디자인의 특징으로 옳은 것은?

① 유기적 곡선 형태를 추구한다.
② 영국의 미술공예운동에 기초를 둔다.
③ 사물의 형태는 그 역할과 기능에 따른다.
④ 1880년부터 1차 세계대전까지의 디자인 사조이다.

 모던 디자인
바우하우스 운동을 계기로 전개된 기능주의적인 디자인을 말한다. 즉, '모던'이라는 말로 일정한 경향이 제시된 것으로, 보통 단순하고 명쾌한 형태나 기능미를 나타내는 디자인 경향을 가리킨다.

40 기능에 충실한 형태가 아름답다는 의미로 "형태는 기능을 따른다."라는 말을 한 사람은?

① 프랑크 로이드 라이트(Frank Lloyd Wright)
② 루이스 설리번(Louis Sullivan)
③ 빅터 파파넥(Victor Papanek)
④ 윌리엄 모리스(William Morris)

 루이스 설리번(Louis Sullivan)은 "형태는 기능을 따른다."라고 주장하였다. 이는 기능에 충실했을 때 형태가 아름답다는 뜻으로 효율적 디자인과 미적 원리를 연결하였다.

 제3과목 색채관리

41 물체색을 가장 정확하게 측정할 수 있는 장비는?

① 색차계(Colorimeter)
② 분광광도계(Spectrophotometer)
③ 분광복사계(Spectroradiometer)
④ 표준광원(Standard Illuminant)

 분광광도계는 물체색를 측정하여 색도 좌표를 산출하는 색채 측정장비로, 색의 측정을 위해 최소 380~780nm 영역의 빛을 측정하도록 설계되어 있다.

42 다음 중 컬러 인덱스(Color Index)에 대한 설명으로 옳은 것은?

① 안료 회사에서 원산지를 표기한 데이터베이스
② 화학구조에 따라 염료와 안료로 구분하고 응용방법, 견뢰도(Fastness) 데이터, 제조업체명, 제품명을 기록한 데이터베이스
③ 안료를 판매할 가격에 따라 분류한 데이터베이스
④ 안료를 생산한 국적에 따라 분류한 데이터베이스

 컬러 인덱스 : 색료의 호환성과 통용성을 확보하기 위한 국제적인 색료 표시기준으로 공업적으로 제조 · 판매되고 있는 합성염료나 안료를 종속, 색상, 화학구조에 따라 정리 · 분류한 데이터베이스이다.

43 백색도에 대한 설명으로 틀린 것은?

① 백색도는 물체의 흰 정도를 나타낸다.
② 완전한 반사체의 경우 그 값이 100이다.
③ 밝기를 측정하기 위한 수치이다.
④ 표준광 D_{65}에서의 표면색에 의해 정의되고 있다.

 백색도(Whiteness)란 물체 표면의 흰 정도를 나타낸 수치이다. 기준광은 CIE 표준광 D_{65}를 사용한다.

44 흑체에 대한 설명으로 틀린 것은?

① 흑체란 외부의 에너지를 모두 반사하는 이론적인 물체이다.
② 반사가 전혀 일어나지 않으므로 이를 상징하여 흑체라고 한다.
③ 흑체가 에너지를 흡수하면 물체는 뜨거워진다.
④ 흑체는 비교적 저온에서는 붉은색을 띤다.

흑체(Blackbody)는 자기에게 입사되는 모든 파장대의 복사에너지를 모두 흡수하는 물체를 의미한다.

41 ② 42 ② 43 ③ 44 ① 정답

45 다음의 컬러 인덱스 구조에 대한 설명으로 옳은 것은?

> C.I. Vat Blue 14, C.I. 69810
> ↑ ↑
> ⓐ ⓑ

① ⓐ : 색료 사용 용도에 따른 분류
 ⓑ : 화학적인 구조가 주어지는 물질번호
② ⓐ : 색료 사용 용도에 따른 분류
 ⓑ : 제조사 등록번호
③ ⓐ : 색역에 따른 분류
 ⓑ : 판매업체 분류번호
④ ⓐ : 착색의 견뢰성에 따른 분류
 ⓑ : 광원에서의 색채 현시 분류번호

46 사진, 그림 등의 이미지나 인쇄물 등에서 밝은 부분과 어두운 부분의 중간계조 회색 부분으로 적당한 크기와 농도의 작은 점들로 명암의 미묘한 변화가 만들어지는 표현방법은?

① 영상 처리(Image Processing)
② 컬러 매칭(Color Matching)
③ 캘리브레이션(Calibration)
④ 하프톤(Halftone)

해설 하프톤은 인쇄술에서 색조가 연속해 이어지는 이미지들을 흑백 이미지로 변환시키는 경우, 다양한 회색 음영효과를 내기 위해 흑색과 백색 점의 패턴과 밀도가 변화되는 디더링(Dithering)이라는 처리과정을 통해 만들어진다.

47 색채측정기의 종류를 크게 두 가지로 나눈다면 어떤 것이 있는가?

① 필터식 색채계와 망점식 색채계
② 분광식 색채계와 렌즈식 색채계
③ 필터식 색채계와 분광식 색채계
④ 음이온 색채계와 분사식 색채계

48 자외선에 의해 황변현상이 가장 심한 섬유소재는?

① 면
② 마
③ 레이온
④ 견

해설 견섬유를 구성하고 있는 타이로신(Tyrosine)이 산화되어 황변하기 때문에 그늘에 건조해야 한다. 견섬유는 누에고치에서 얻어지는 천연섬유로 촉감이 부드럽고 광택이 우아하다.

49 조명방식 중 광원의 90% 이상을 천장이나 벽에 부딪혀 확산된 반사광으로 비추는 방식으로 눈부심이 없고 조도 분포가 균일한 형태의 조명 형태는?

① 직접조명
② 간접조명
③ 반직접조명
④ 반간접조명

해설 간접조명은 광원에서 나온 빛이 물체에 직접 가지 못하도록 중간에 빛을 사방으로 퍼뜨리는 반사면을 두어 확산된 빛의 일부가 반사광으로 비추는 조명방식이다.

50 HSB 디지털 색채 시스템에 관한 설명으로 틀린 것은?

① H모드는 색상으로 0°에서 360°까지의 각도로 이루어져 있다.
② B모드는 밝기로 0%에서 100%로 구성되어 있다.
③ S모드는 채도로 0°에서 360°까지의 각도로 이루어져 있다.
④ B값이 100%일 경우 반드시 흰색이 아니라 고순도의 원색일 수도 있다.

 S모드는 채도로 어떤 특정 색상의 양이며, 0~100까지의 백분율로 나타낸다.

51 태양광 아래에서 가장 반사율이 높은 경우의 무명천은?

① 천연 무명천에 전혀 처리를 하지 않은 무명천
② 화학적 탈색처리 한 무명천
③ 화학적 탈색처리 후 푸른색 염료로 약간 염색한 무명천
④ 화학적 탈색처리 후 형광성 표백제로 처리한 무명천

52 매우 미량의 색료만 첨가되어도 색소 효과가 뛰어나야 하며, 특히 유독성이 없어야 하는 색소는?

① 형광색소 ② 금속색소
③ 섬유색소 ④ 식용색소

 식용색소는 음식물의 색을 좋게 하기 위하여 쓰는 색소로 인체에 해롭지 않고 맛이 쓰지 않아야 한다.

53 CIE LAB 좌표로 L*=65, a*=30, b*=−20으로 측정된 색채에 대한 설명으로 틀린 것은?

① L*값이 높은 편이므로 비교적 밝은 색이다.
② a*값이 양(+)의 값을 갖고 있으므로 빨강이 많이 포함된 색이다.
③ b*값이 음(−)의 값을 갖고 있으므로 파랑이 많이 포함된 색이다.
④ (a*, b*) 좌표가 원점과 가까우므로 채도가 높은 색이다.

54 모든 분야에서 물체색의 색채 3속성을 가장 일반적으로 나타내는 데 사용되는 표색계는?

① L*a*b* 표색계
② Hunter Lab 표색계
③ (x, y) 색도계
④ XYZ 표색계

 L*a*b* 표색계에서 L*은 색채 3속성 중 명도지수이고, a*와 b*는 색상과 채도지수이다.

55 디지털 카메라, 스캐너와 같은 입력장치가 사용하는 기본색은?

① 빨강(R), 파랑(B), 옐로(Y)
② 마젠타(M), 옐로(Y), 녹색(G)
③ 빨강(R), 녹색(G), 파랑(B)
④ 마젠타(M), 옐로(Y), 사이안(C)

 디지털 기기의 기본색은 빛의 삼원색으로 빨간색, 녹색, 파란색을 이용해서 색을 표시한다.

56 연색지수에 대한 설명으로 틀린 것은?

① 연색지수는 기준광과 시험광원을 비교하여 색온도를 재현하는 정도를 나타내는 지수이다.

② 연색지수는 인공광원이 얼마나 기준광과 비슷하게 물체의 색을 보여주는가를 나타낸다.

③ 연색지수 100에 가까울수록 연색성이 좋으며 자연광에 가깝다.

④ 연색지수를 산출하는 데 기준이 되는 광원은 시험광원에 따라 다르다.

해설 색온도가 광원의 색을 나타내는 데 비해 연색지수는 시험광이 얼마나 기준광과 비슷하게 조사되는가를 나타내는 지수이다. 각 광원의 연색지수 Ra는 정해진 샘플 8색을 측정하여 표시된다.

57 최초의 합성염료로서 아닐린 설페이트를 산화시켜서 얻어내며 보라색 염료로 쓰이는 것은?

① 산화철
② 모베인(모브)
③ 산화망가니즈
④ 옥소크로뮴

해설 모베인(Mauvein)이란 1856년 영국의 화학자 퍼킨(W. H. Perkin)이 발견한 최초의 합성염료로 모브(Mauve)라고도 한다. 알릴톨루이딘 산화에 의해 실험 중 자적색의 생성물을 얻었다.

58 PNG 파일 포맷에 대한 설명으로 옳은 거은?

① 압축률은 떨어지지만 전송속도가 빠르고 이미지의 손상은 작으며 간단한 애니메이션 효과를 낼 수 있다.

② 알파채널, 트루컬러 지원, 비손실 압축을 사용하여 이미지 변형 없이 웹상에 그대로 표현이 가능하다.

③ 매킨토시의 표준파일 포맷방식으로 비트맵, 벡터 이미지를 동시에 다룰 수 있다.

④ 1,600만 색상을 표시할 수 있고 손실압축 방식으로 파일의 크기가 작기 때문에 웹에서 널리 사용된다.

해설 PNG(Portable Network Graphics)는 그래픽 파일 포맷이다. 트루컬러를 지원하며, 8비트 알파채널을 이용한 부드러운 투명층을 지원하여 이미지의 변형이 없다.

59 육안검색에 의한 색채판별 조건에 대한 설명으로 옳은 것은?

① 관찰자와 대상물의 각도는 30°로 한다.

② 비교하는 색은 인접하여 배열하고 동일 평면으로 배열되도록 배치한다.

③ 관측조도는 300lx 이상으로 한다.

④ 대상물의 색상과 비슷한 색상을 바탕면색으로 하여 관측한다.

60 디지털 컴퓨터 시스템에 의한 색채의 혼합 중 가법혼색에 의한 채널의 값 (R, G, B)이 옳은 것은?

① 사이안(255, 255, 0)
② 마젠타(255, 0, 255)
③ 노랑(0, 255, 255)
④ 초록(0, 0, 255)

 RGB 색체계는 Red, Green, Blue의 빛의 3원색으로서 255, 0, 255는 각각 Red 255, Green 0, Blue 255으로 Magenta의 색상이다.

제4과목 **색채지각의 이해**

61 보색관계인 두 색을 인접시켰을 때 서로의 영향으로 본래의 색보다 강조되며 상승효과를 가져오는 특성은?

① 명 도
② 채 도
③ 조 도
④ 미 도

 명도는 밝고 어두움의 척도이고, 채도는 색의 맑고 탁한 정도인 순도를 나타내는 것이다.

62 컬러 프린트에 사용되는 잉크 중 감법혼색의 원색이 아닌 것은?

① 검 정 ② 마젠타
③ 사이안 ④ 노 랑

사이안(Cyan), 마젠타(Magenta), 노랑(Yellow)의 색료의 3색을 사용하는 감법혼색의 원리를 응용한 것으로 컬러사진, 컬러복사, 컬러인쇄가 있다.

63 잔상에 대한 설명으로 틀린 것은?

① 잔상이 원래의 감각과 같은 질의 밝기나 색상을 가질 때, 이를 양성잔상이라 한다.
② 잔상이 원래의 감각과 반대의 밝기 또는 색상을 가질 때, 이를 음성잔상이라 한다.
③ 물체색에 있어서의 잔상은 거의 원래 색상과 보색관계에 있는 보색잔상으로 나타난다.
④ 음성잔상은 동화현상과 관련이 있다.

 음성잔상은 원래의 감각과 반대의 밝기나 색상을 띤 잔상으로, 자극이 사라진 뒤에 광자극의 색상, 명도, 채도가 정반대로 느껴지는 현상이다.

64 선물을 포장하려 할 때, 부피가 크게 보이려면 어떤 색의 포장지가 가장 적합한가?

① 고채도의 보라색
② 고명도의 청록색
③ 고채도의 노란색
④ 저채도의 빨간색

실제 색상의 면적보다 크게 보이는 색은 고채도의 난색계열이다.

65 색료혼합의 보색관계에 대한 설명으로 옳은 것은?

① 혼합하였을 때, 유채색이 되는 두 색
② 혼합하였을 때, 무채색이 되는 두 색
③ 혼합하였을 때, 청(淸)색이 되는 두 색
④ 혼합하였을 때, 명(明)색이 되는 두 색

해설 보색관계의 두 색은 혼합하였을 때 무채색이 된다.

66 망막상에서 상의 초점이 맺히는 부분은?

① 중심와 ② 맹 점
③ 시신경 ④ 광수용기

해설 중심와는 추상체의 밀도가 높고 색각이 좋으며 무엇을 볼 때 가장 많이 쓰인다.

67 비눗방울 등의 표면에 있는 색으로, 보는 각도에 따라 다르게 보이는 것은 빛의 어떤 원리를 이용한 것인가?

① 간 섭
② 반 사
③ 굴 절
④ 흡 수

해설 비눗방울 표면이 무지개색으로 보이는 것은 빛의 간섭효과이다. 빛의 간섭은 빛의 파동이 둘로 나누어진 후 다시 결합되는 현상으로, 빛이 합쳐지는 동일점에서 빛의 진동이 중복되어 강하게 되거나 약하게 나타나는 현상이다.

68 심리적으로 가장 큰 흥분감을 유도하는 색에 대한 설명으로 옳은 것은?

① 단파장의 영역에 속한다.
② 자외선의 영역에 속한다.
③ 장파장의 영역에 속한다.
④ 적외선의 영역에 속한다.

해설 고채도의 장파장(난색)일수록 강한 흥분감을 준다.

69 장파장 계열의 빛을 방출하여 레스토랑 인테리어에 활용하기 적당한 광원은?

① 백열등
② 나트륨램프
③ 형광등
④ 태양광선

해설 백열등은 가장 많이 쓰이는 전구로 태양광선에 가까운 빛을 낸다. 주로 가정이나 전시장에 사용된다.

70 어떤 두 색이 서로 가까이 있을 때 그 경계의 부분에서 강한 색채대비가 일어나는 현상은?

① 계시대비
② 보색대비
③ 착시대비
④ 연변대비

해설 연변대비는 단계적으로 채색되어 있는 색의 경계 부분에서 강한 색채대비가 일어나는 현상이다.

71 색상대비에 대한 설명이 옳은 것은?

① 빨강 위의 주황색은 노란색에 가까워 보인다.
② 색상대비가 일어나면 배경색의 유사색으로 보인다.
③ 어두운 부분의 경계는 더 어둡게, 밝은 부분의 경계는 더 밝게 보인다.
④ 검은색 위의 노랑은 명도가 더 높아 보인다.

72 빛의 이론에 대한 설명으로 옳은 것은?

① 전자기파설 – 빛의 파동을 정하는 매질로서 에터(에테르)의 물질을 가상적으로 생각하는 학설이다.
② 파동설 – 영국의 물리학자 맥스웰이 제창한 학설이다.
③ 입자설 – 빛은 원자 차원에서 광자라는 입자의 성격을 가진 에너지의 알맹이이다.
④ 광양자설 – 빛은 연속적으로 파동하고, 공간에 퍼지는 것이 아니라 광전자로서 불연속적으로 진행한다.

73 색의 속성 중 색의 온도감을 좌우하는 것은?

① Value ② Hue
③ Chroma ④ Saturation

해설 ▶ 색의 온도감은 색의 3속성 중 색상(Hue)에 가장 큰 영향을 받는다.

74 면색(Film Color)을 설명하고 있는 것은?

① 순수하게 색만 있는 느낌을 주는 색
② 어느 정도의 용적을 차지하는 투명체의 색
③ 흡수한 빛을 모아 두었다가 천천히 가시광선 영역으로 나타나는 색
④ 나비의 날개, 금속의 마찰면에서 보이는 색

해설 ▶ ②는 공간색, ③은 형광색, ④는 간섭색에 대한 설명이다.

75 카메라의 렌즈에 해당하는 것으로 빛을 망막에 정확하고 깨끗하게 초점을 맺도록 자동적으로 조절하는 역할을 하는 것은?

① 모양체
② 홍 채
③ 수정체
④ 각 막

해설 ▶ 수정체(Lens)는 눈에 있는 볼록한 렌즈 형태의 조직으로 빛을 모아 초점을 맺도록 조절하는 역할을 한다.

76 둘러싸고 있는 색이 주위의 색에 닮아 보이는 것은?

① 색지각
② 매스효과
③ 색각항상
④ 동화효과

해설 ▶ 동화효과는 인접한 색에 영향을 받아 주위의 색에 가깝게 보이는 현상이다.

77 빛이 밝아지면 명도대비가 더욱 강하게 느껴지는 시지각적 효과는?

① 애브니(Abney) 효과
② 베너리(Benery) 효과
③ 스티븐스(Stevens) 효과
④ 리프만(Liebmann) 효과

해설 ▶ 스티븐스(Stevens) 효과 : 흑백의 대비에서 가장 명확히 보이는데, 백색 조명광 아래 흰색, 검은색, 회색 등을 비췄을 때 조도를 단계별로 높여가며 검정과 하양의 명도대비 효과가 낮은 조도에서보다 높은 조도에서 훨씬 높아짐을 실험을 통해 증명하였다.

78 푸르킨예 현상을 바르게 설명한 것은?

① 직물을 색조 디자인할 때 직조 시 하나의 색만을 변화시키거나 더함으로써 전체 색조를 조절할 수 있는 것

② 하얀 바탕종이에 빨간색 원을 놓고 얼마간 보다가 하얀 바탕종이를 빨간 종이로 바꾸어 놓았을 때 빨간색이 검은색으로 보이는 현상

③ 색상환의 기본색인 빨강, 노랑, 녹색, 파랑 등의 색이 조합되었을 때 그 대비가 뚜렷이 나타나는 것

④ 암순응되기 전에는 빨간색 꽃이 잘 보이다가 암순응이 되면 파란색 꽃이 더 잘보이게 되는 것으로 광자극에 따라 활동하는 시각기제가 바뀌는 것

해설 푸르킨예 현상 : 명소시에서 암소시로 옮겨가면서 일어나는 색지각현상으로 낮에 빨갛게 보이는 물체가 밤이 되면 어둡게 보이고, 낮에 파랗게 보이던 물체가 밤이 되면 밝은 회색으로 보이는 현상을 말한다.

79 물리적 혼합이 아닌 눈의 망막에서 일어나는 착시적 혼합은?

① 가산혼합
② 감산혼합
③ 중간혼합
④ 디지털혼합

80 견본을 보고 벽 도색을 위한 색채를 선정할 때, 고려해야 할 대비현상과 결과는?

① 면적대비 효과 – 면적이 커지면 명도와 채도가 견본보다 낮아진다.

② 면적대비 효과 – 면적이 커지면 명도와 채도가 견본보다 높아진다.

③ 채도대비 효과 – 면적이 커져도 견본과 동일하다.

④ 면적대비 효과 – 면적이 커져도 견본과 동일하다.

해설 같은 색이라도 면적의 크기에 따라서 채도와 명도가 달라 보이는 효과를 면적대비라고 한다. 특히, 면적이 커지면 채도와 명도가 상승되어 보이므로 작은 견본을 보고 색을 선정할 경우에는 주의해야 한다.

제**5**과목 **색채체계의 이해**

81 먼셀 색체계의 색상에 관한 설명으로 틀린 것은?

① R, Y, G, B, P의 기본색을 등간격으로 배치한 후 중간색을 넣어 10개의 색상을 만들었다.

② 10색상의 사이를 각각 10등분하여 100색상을 만들었다.

③ 각 색상은 1에서 10까지의 숫자를 붙였다.

④ 색상의 기본색은 10이 된다.

해설 먼셀 색체계는 빨강(R), 노랑(Y), 초록(G), 파랑(B), 보라(P)의 5가지 기본색이 있다.

82 색이름에 대한 설명으로 틀린 것은?

① 생활환경과 색명의 발달은 밀접한 관계가 있다.

② 같은 색이라도 문화에 따라 다른 색명으로 부르기도 한다.

③ 문화의 발달 정도와 색명의 발달은 비례한다.

④ 일정한 규칙을 정해 색을 표현하는 것은 관용색명이다.

해설 관용색명이란 사물의 이름을 빗대어서 붙인 색의 이름이다.

83 회전혼색 원판에 의한 혼색을 표현하며 모든 색을 B+W+C=100이라는 혼합비를 통해 체계화한 색체계는?

① 먼셀 색체계

② 비렌 색체계

③ 오스트발트 색체계

④ PCCS 색체계

해설 오스트발트 색체계 : 색채의 표준화를 연구하여 흑색량(B), 백색량(W), 순색량(C)을 근거로, 모든 색을 B + W + C = 100이라는 혼합비를 통해 체계화한 색체계이다.

84 먼셀 색체계는 H V/C로 표시한다. 다음 중 V에 대한 설명으로 옳은 것은?

① CIE L*u*v*에서 L*로 표현될 수 있다.

② CIE L*c*h*에서 c*로 표현될 수 있다.

③ CIE L*a*b*에서 a*b*로 표현될 수 있다.

④ CIE Yxy에서 y로 표현될 수 있다.

해설 먼셀 색체계에서 V는 명도를 나타낸다. CIE L*a*b*에서 a*b*는 색의 방향을 나타내고, CIE L*c*h*에서 c*는 채도, CIE L*u*v*에서 L*은 명도를 표현한다.

85 다음 중 DIN 색체계의 표기방법은?

① S3010−R90B

② 13 : 5 : 3

③ 10ie

④ 16 : gB

해설 DIN 색체계 표기법
색상 : 채도 : 암도(명도)

86 색채가 가지고 있는 이미지가 전달하려는 심리를 바탕으로 감성을 구분하는 기준이며, 단색 혹은 배색의 심리적 감성을 언어로 분류한 것은?

① 이미지 스케일

② 이미지 매핑

③ 컬러 팔레트

④ 세그먼트 맵

해설 이미지 스케일은 여러 색이 가지는 감정효과, 연상, 공감각 등을 체계적으로 분석하여 객관화시켜서 구성한 이미지 공간을 말한다.

87 L*c*h* 색공간에서 색상각 90°에 해당하는 색은?

① 빨 강 ② 노 랑

③ 초 록 ④ 파 랑

해설 L*c*h* 색공간에서 빨간색 0°, 노란색 90°, 초록색 180°, 파란색 270°이다.

82 ④ 83 ③ 84 ① 85 ② 86 ① 87 ② 정답

{}

88 NCS 색체계의 표기방법인 S4030-B20G에 대한 설명으로 옳은 것은?

① 40%의 하얀색도
② 30%의 검은색도
③ 20%의 초록을 함유한 파란색
④ 20%의 파랑을 함유한 초록색

89 오스트발트 색체계의 색상환에서 기본색이 아닌 것은?

① Yellow
② Ultramarine Blue
③ Green
④ Purple

해설 오스트발트 색상환은 Yellow, Red, Ultramarine Blue, Sea Green의 4원색을 중심으로 중간색인 Orange, Purple, Turquoise, Leaf Green을 배열하여 8개의 색상으로 구성하였다.

90 한국산업표준 KS A 0011의 유채색의 수식형용사와 대응 영어의 연결이 잘못된 것은?

① 선명한 – vivid
② 진한 – deep
③ 탁한 – dull
④ 연한 – light

해설 light의 수식형용사는 '밝은'이다.

91 문-스펜서의 색채조화론에서 조화의 배색이 아닌 것은?

① 동일조화 ② 다색조화
③ 유사조화 ④ 대비조화

해설 문-스펜서는 조화를 이루는 배색으로 동일조화, 유사조화, 대비조화를 들었으며 인접한 두 색 사이에 3속성에 의한 차이가 조화로운 것이라고 하였다.

92 ISCC-NIST 색명법에 있으나, KS 계통색명에 없는 수식형용사는?

① vivid
② pale
③ deep
④ brilliant

93 한국의 전통색명에 대한 설명으로 옳은 것은?

① 지황색(芝黃色) – 종이의 백색
② 휴색(烋色) – 옻으로 물들인 색
③ 감색(紺色) – 아주 연한 붉은색
④ 치색(緇色) – 비둘기의 깃털색

해설 전통색명 중 적토(赤土), 휴색(烋色), 장단(長丹)은 적색계에 속한다.

94 색에 대한 의사소통이 간편하도록 계통색 이름을 표준화한 색체계는?

① Munsell System
② NCS
③ ISCC-NIST
④ CIE XYZ

해설 ISCC-NIST 색명법은 한국산업표준(KS) 색이름의 토대가 되고 있다.

 정답 88 ③ 89 ③ 90 ④ 91 ② 92 ④ 93 ② 94 ③

95 밝은 베이지 블라우스와 어두운 브라운 바지를 입은 경우는 어떤 배색이라고 볼 수 있는가?

① 반대색상 배색
② 톤온톤 배색
③ 톤인톤 배색
④ 세퍼레이션 배색

 톤온톤 배색은 동일 색상에 명도차를 크게 설정하는 배색을 말한다.

96 일본 색채연구소가 1964년에 색채교육을 목적으로 개발한 색체계는?

① PCCS 색체계
② 먼셀 색체계
③ CIE 색체계
④ NCS 색체계

해설 PCCS 색체계는 일본 색채연구소가 1964년에 일본 색연배색체계(Practical Color Coordinate System)의 이름으로 색채교육을 목적으로 개발한 것이다.

97 혼색계에 대한 설명으로 틀린 것은?

① 환경을 임의로 설정하여 정확한 측정을 할 수 있다.
② 수치로 표기되어 변색, 탈색 등 물리적 영향이 없다.
③ CIE의 L*a*b*, CIE의 L*u*v*, CIE의 XYZ, Hunter Lab 등의 체계가 있다.
④ 측색기 등의 측정 기계를 필요로 하지 않는다.

해설 혼색계 : 빛의 체계를 삼자극치로 표현한 등색 수치나 감각을 표현한 체계(오차가 발생하여 측색기가 필요)

98 집중력을 요구하며, 밝고 쾌적한 연구실 공간을 위한 주조색으로 가장 적합한 색은?

① 2.5YR 5/2
② 5B 8/1
③ N5
④ 7.5G 4/8

99 색의 속성을 표현하기 위한 다양한 용어들 중에서 '명암'과 관계된 용어로 옳은 것은?

① Hue, Value, Chroma
② Value, Neutral, Gray Scale
③ Hue, Value, Gray Scale
④ Value, Neutral, Chroma

100 PCCS 색체계의 기본 색상수는?

① 8색
② 12색
③ 24색
④ 36색

해설 PCCS 색체계는 R(Red), Y(Yellow), G(Green), B(Blue)의 4가지 색상을 기준으로, 이 4가지 색상을 2등분하여 8가지 색상으로 만들고, 등간격으로 느껴지도록 4색을 첨가하여 12가지 색상으로 하였다. 여기에 12가지 색상을 분할해서 24색상으로 구분한다.

2020년 제 3 회

컬러리스트산업기사
기출문제

제 1 과목 색채심리

01 사회문화정보로서 색이 활용된 예로 프로야구단의 상징색은 다음 중 어떤 역할에 가장 크게 기여하였는가?

① 국제적 표준색의 기능
② 사용자의 편의성
③ 유대감의 형성과 감정의 고조
④ 차별적인 연상효과

02 색채조절에 대한 내용으로 적합하지 않은 것은?

① 색채의 심리적 효과에 활용된다.
② 색채의 생리적 효과에 활용된다.
③ 개인적인 선호에 의해 건물, 설비, 집기 등에 색을 사용한다.
④ 안전하고 효율적인 작업환경과 쾌적한 생활환경의 조성을 목적으로 한다.

해설 색채조절을 위한 고려사항
• 시간, 장소, 경우를 고려한 색채조절
• 사물의 용도를 고려한 색채조절
• 사용자의 성향을 고려한 색채조절
• 색채의 의미를 고려한 색채조절

03 지역과 일반적인 지역색의 연결이 틀린 것은?

① 베니스는 태양광선이 많은 곳으로 밝고 다채로운 색채의 건물이 많다.
② 토론토는 호숫가의 도시이므로 고명도의 건물이 많다.
③ 도쿄는 차분하고 정적인 무채색의 건물이 많다.
④ 뉴욕의 마천루는 고명도의 가벼운 색채 건물이 많다.

04 색채와 자연환경과의 관계에 대한 설명으로 틀린 것은?

① 지역색은 한 지역의 정체성을 대변하는 색채로 볼 수 있다.
② 지역성을 중시하여 소재와 색채를 장식적인 것으로 한다.
③ 특정 지역의 기후, 풍토에 맞는 자연소재가 사용되어야 한다.
④ 기온과 일조량의 차이에 따라 톤의 이미지가 변하므로 나라마다 선호하는 색이 다르다.

해설 ② 지역성을 중시하지만 소재와 색채를 장식적인 것으로 하는 것은 아니다.

05 색채와 다른 감각과의 교류현상은?

① 색채의 공감각
② 색채의 항상성
③ 색채의 연상
④ 시각적 언어

해설 색채를 보는 것과 동시에 다른 감각을 수반하는 교류현상을 색채의 공감각이라고 한다.

06 문화의 발달 순서로 볼 때 가장 늦게 형성된 색명은?

① 흰 색 ② 파 랑
③ 주 황 ④ 초 록

07 모든 색채 중에서 촉진작용이 가장 활발하여 시감도와 명시도가 높아 기억이 잘되는 색채는?

① 파 랑 ② 노 랑
③ 빨 강 ④ 초 록

해설 시감도와 명시도가 높은 색은 노랑이다.

08 색채의 연상과 관련한 설명으로 틀린 것은?

① 연상은 개인적인 경험, 기억, 사상, 의견 등이 색으로 투영되는 것이다.
② 원색보다는 연한 톤이 될수록 부드럽고 순수한 이미지를 갖는다.
③ 제품의 색 선정 시 정착된 연상으로 특징적 의미를 고려하면 좋다.
④ 무채색은 구체적 연상이 나타나기 쉽다.

해설 ④ 무채색은 구체적 연상이 나타나기 어렵다.

09 색채계획 시 면적대비 효과를 가장 최우선으로 고려해야 하는 경우는?

① 전통놀이마당 광고 포스터
② 가전제품 중 냉장고
③ 여성의 수영복
④ 올림픽 스타디움 외관

10 색채정보를 수집하기 위한 일반적인 방법이 아닌 것은?

① 패널조사법 ② 실험연구법
③ 조사연구법 ④ DM 발송법

해설 DM(Direct Marketing)은 고객과 기업이 1대1로 커뮤니케이션하는 모든 마케팅을 총칭하지만, 협의로 보면 우편 등을 이용한 기업과 소비자의 직접 의사소통을 위한 마케팅이라고 볼 수 있다.

11 우리나라 국기인 태극기에 색채의 의미와 상징이 아닌 것은?

① 빨강 - 존귀와 양
② 파랑 - 희망과 음
③ 흰색 - 평화와 순수
④ 검정 - 방위

12 노랑이 장애물이나 위험물의 경고에 많이 사용되는 이유가 아닌 것은?

① 국제적으로 쉽게 이해된다.
② 명시도가 높다.
③ 사용자의 편의성을 높인다.
④ 메시지 전달이 용이하다.

해설 ③ 사용자의 편의성과는 관련이 적다.

13 회사 간의 경쟁으로 인해 가격, 광고, 유치경쟁이 치열하게 일어나는 제품 수명주기단계는?

① 도입기　　② 성장기
③ 성숙기　　④ 쇠퇴기

해설 성숙기
• 수요가 포화상태에 이르는 시기
• 이익 감소, 매출의 성장세가 정점에 이르는 시기
• 반복수요가 늘고, 제품의 리포지셔닝과 브랜드 차별화 전략이 필요

14 각 지역의 색채기호에 관한 내용 중 옳은 것은?

① 중국에서는 청색이 행운과 행복, 존엄을 의미한다.
② 이슬람교도들은 초록을 종교적인 색채로 좋아한다.
③ 아프리카 토착민들은 강렬한 난색만을 좋아한다.
④ 북유럽에서는 난색계의 연한 색상을 좋아한다.

해설 이슬람교도들은 초록색을 천국의 상징색으로 사용하였다.

15 마케팅 개념의 변천단계로 옳은 것은?

① 제품지향 → 생산지향 → 판매지향 → 소비자지향 → 사회지향
② 제품지향 → 판매지향 → 생산지향 → 소비자지향 → 사회지향
③ 생산지향 → 제품지향 → 판매지향 → 소비자지향 → 사회지향
④ 판매지향 → 생산지향 → 제품지향 → 소비자지향 → 사회지향

16 다음 (　)에 해당하는 적합한 색채는?

A대학 미식축구팀 B코치는 홈게임은 한 번도 져 본 적이 없다. 그의 성공에 대해 그는 홈팀과 방문팀의 라커룸 컬러 덕분이라고 주장했다. A대학팀의 라커룸은 청색이고, 방문팀의 라커룸은 (　)으로, (　)은 육체적 힘을 약화시키는 결과를 가져오며, 신체와 뇌의 내부에서 노르에피네프린(Norepinephrine)을 분비한다.
이 호르몬은 공격적 행동을 유발하는 특정 호르몬을 억제시키는 화학물질이므로, B코치의 컬러 작전은 상대편 선수들의 공격성과 힘을 약화시키는 결과를 가져왔다.

① 분홍색　　② 파란색
③ 초록색　　④ 연두색

해설 색채치료에서 분홍색은 포근한 감정을 유발하고 고독감을 완화해 주며 진정효과가 있다.

17 문화와 국기의 상징 색채로 올바르게 짝지어진 것은?

① 일본 – 주황색
② 중국 – 노란색
③ 네덜란드 – 파란색
④ 영국 – 군청색

18 마케팅의 구성요소 중 4C 개념으로 알맞지 않은 것은?

① 색채(Color)

② 소비자(Consumer)

③ 편의성(Convenience)

④ 의사소통(Communication)

 마케팅의 구성요소는 기업의 관점에서 4P(Product, Price, Promotion, Place), 고객의 관점에서 4C(Customer, Cost, Communication, Convenience)를 말한다.

19 색과 형태의 연구에서 원을 의미하는 설명으로 옳은 것은?

① 우리나라 방위의 표시로 남쪽을 상징하는 색이다.

② 4, 5세의 여자아이들이 선호하는 색채이다.

③ 충동적인 감정을 일으키는 색채이다.

④ 이상, 진리, 젊음, 냉정 등의 연상언어를 가진다.

 색과 형태에서 원은 파랑이다. 파랑은 이상, 진리, 냉정, 젊음의 연상언어를 가진다.

20 색채와 신체기능의 치료에 대한 설명이 틀린 것은?

① 류머티즘은 노란색을 통하여 효과를 볼 수 있다.

② 파란색은 호흡수를 감소시켜 주며 근육긴장을 이완시켜 준다.

③ 파란색은 진정효과가 있다.

④ 노란색은 스트레스를 완화시켜 준다.

 노란색은 심리적 안정감을 주어 신진대사를 촉진시키고, 밝고 유쾌한 기분을 만들어 주므로, 신체기능의 치료와는 거리가 멀다.

제 2 과목 색채디자인

21 인간의 시지각 원리에 근거를 둔 추상적, 기계적인 형태의 반복과 연속 등을 통한 시각적 환영, 지각 그리고 색채의 물리적 및 심리적 효과와 관련된 디자인 사조는?

① 미니멀 아트(Minimal Art)

② 팝아트(Pop Art)

③ 옵아트(Op Art)

④ 포스트모더니즘(Postmodernism)

옵아트(Op Art)는 옵티컬 아트의 약칭이며, 평행선이나 바둑판무늬 같은 형태의 반복과 연속을 통한 착시현상을 일으키며 비재현적 성향을 띤다.

22 디자인 편집의 레이아웃(Layout)에 대한 설명 중 틀린 것은?

① 사진과 그림이 문자보다 강조되어야 한다.

② 시각적 소재를 효과적으로 구성, 배치하는 것이다.

③ 전체적으로 통일과 조화를 고려해야 한다.

④ 가독성이 있어야 한다.

① 사진과 그림, 문자가 조화를 이루어야 한다.

23 아르누보 양식에서 가장 독창적이고 화려한 장식을 사용한 스페인의 건축가는?

① 미스 반 데 로에(Mies van der Rohe)
② 안토니 가우디(Antoni Gaudi)
③ 루이스 칸(Louis Isadore Kahn)
④ 프랭크 로이드 라이트(Frank Lloyd Wright)

해설 안토니 가우디(Antoni Gaudi)는 스페인 카탈루냐 출신의 건축가로 아르누보 건축의 가장 독창적인 중심인물이다.

24 제품디자인 과정이 바르게 나열된 것은?

① 계획 → 조사 → 종합 → 분석 → 평가
② 조사 → 계획 → 분석 → 종합 → 평가
③ 계획 → 조사 → 분석 → 평가 → 종합
④ 계획 → 조사 → 분석 → 종합 → 평가

해설 제품 디자인 프로세스
계획 → 콘셉트 설정 → 스케치 → 렌더링 → 목업 → 도면화 → 모델링 → 최종평가 → 상품화

25 디자인 역사에 대한 설명 중 옳은 것은?

① 구석기 시대에는 대개 주술적 또는 종교적 목적의 디자인이라 아름다움과 실용성을 더욱 강조했다.

② 18세기 영국에서 일어난 산업혁명은 예술혁명이자 공예혁명인 동시에 디자인혁명이었다.

③ 중세 말 아시아에서 도시경제가 번영하게 되자 자연과 인간에 대한 사고방식이 바뀌었는데, 이를 고전문예의 부흥이라는 의미에서 르네상스라 불렀다.

④ 크리스트교를 중심으로 한 중세 유럽문화는 인간성에 대한 이해나 개성의 창조력은 뒤떨어졌다.

해설 ① 구석기 시대의 주술적·종교적 목적의 디자인은 종교와 주술, 번식과 풍요를 기원하는 의도이다.
② 18세기 영국에서 일어난 산업혁명은 기계혁명이자 생산혁명이고 사회혁명인 동시에 디자인혁명이었다.
③ 르네상스는 '다시 깨어나다'는 의미로, 15세기 이탈리아를 중심으로 일어난 문예부흥운동이다. 학문·예술의 부활과 '재생'의 의미로 신이 아닌 인간의 예술을 의미한다.

26 우수한 미적 기준을 표준화하여 대량 생산하고 질을 향상시켜 디자인의 근대화를 추구한 사조는?

① 미술공예운동
② 아르누보
③ 독일공작연맹
④ 다다이즘

해설 독일공작연맹은 1907년 독일의 예술가, 기술자가 협력하여 결성한 디자인 진흥단체이다. 공업제품의 표준화, 규격화를 통해 생산량 증대와 동시에 질 향상을 지향하였다.

27 지나치게 활동적이고 산만한 어린이를 보다 침착한 성격으로 고쳐주고자 할 때 중심이 되는 색상으로 적합한 것은?

① 파 랑　　　② 빨 강
③ 갈 색　　　④ 검 정

 색채치료에서 파랑은 불안을 가라앉히고 집중력을 높이며 안정, 완화효과가 있다.

28 디자인의 조건 중 시대와 유행에 따라 다르며 국가와 민족, 사회, 개성과 관련된 것은?

① 합목적성　　② 경제성
③ 심미성　　　④ 질서성

 심미성은 미의식, 시대성, 국제성, 민족성, 사회성, 개성 등이 복합된 것이다.

29 감성 디자인 적용 예시로 가장 적절하지 않은 것은?

① 원목을 전자기기에 적용한 스피커 디자인
② 1인 여성가구의 취향을 고려한 핑크색 세탁기
③ 사용한 현수막을 재활용하여 만든 숄더백 디자인
④ 시간에 따라 낮과 밤을 이미지로 보여주는 손목시계

감성 디자인 : 제품의 구매동기나 사용 시 주위의 분위기, 특별한 추억 등을 중요한 고려사항으로 적용하여 디자인하는 방법과 개인의 주관적 가치와 미적 욕구를 충족시키는 디자인 분야

30 분야별 디자인에 관한 설명으로 틀린 것은?

① 스트리트 퍼니처 디자인 – 버스정류장, 식수대 등 도시의 표정을 결정하는 중요한 역할을 한다.
② 옥외광고 디자인 – 기능적인 성격이 강하므로 심미적인 기능보다는 눈에 띄는 것이 가장 중요하다.
③ 슈퍼그래픽 디자인 – 통상적인 개념을 벗어난 매우 커다란 크기와 다양한 형태의 조형예술로, 비교적 단기간 내에 환경 개선이 가능하다.
④ 환경조형물 디자인 – 공익 목적으로 설치된 조형물로 주변 환경과의 조화, 이용자의 미적 욕구충족이 요구된다.

 옥외광고판은 심미적인 기능도 기능적인 측면만큼 중요하다. 주변 경관과 조화로우며 환경을 해치지 않는 범위에서 아름답고 기능적으로 만들어야 한다.

31 색채계획 과정에서 제품 개발의 스케치, 목업(Mock-up)과 같이 디자인 의도가 제시되는 단계는?

① 환경분석
② 프레젠테이션
③ 도면 제작
④ 이미지 콘셉트 설정

32 사용자의 필요성에 의해 디자인을 생각해 내고, 재료나 제작방법 등을 생각하여 시각화하는 과정은?

① 재료과정
② 조형과정
③ 분석과정
④ 기술과정

35 기능에 최대한 충실했을 때 디자인 형태가 가장 아름다워진다는 사상은?

① 경험주의
② 자연주의
③ 기능주의
④ 심미주의

해설 기능주의(Functionalism)는 기능을 디자인의 핵심요소로 하는 사고방식이다.

33 식욕을 촉진하는 음식점 색채계획으로 가장 적합한 것은?

① 회색 계열
② 주황색 계열
③ 파란색 계열
④ 초록색 계열

해설 식욕을 촉진하는 색상은 빨강, 주황, 노랑의 난색 계열이다.

36 일반적인 색채계획의 과정으로 옳은 것은?

① 색채환경 분석 → 색채의 목적 → 색채심리조사 분석 → 색채전달 계획 작성 → 디자인 적용
② 색채심리조사 분석 → 색채의 목적 → 색채환경 분석 → 색채전달 계획 작성 → 디자인 적용
③ 색채의 목적 → 색채환경 분석 → 색채심리조사 분석 → 색채전달 계획 작성 → 디자인 적용
④ 색채환경 분석 → 색채심리조사 분석 → 색채의 목적 → 색채전달 계획 작성 → 디자인 적용

34 상품을 선전하고 판매하기 위해 판매현장에서 사용되는 디자인 형태는?

① POP 디자인
② 픽토그램
③ 에디토리얼 디자인
④ DM 디자인

해설 POP 광고
제품 판매전략의 하나로, 구매(판매)가 실제 발생하는 장소에서의 광고를 말하며 구매시점(Point Of Purchase) 광고 또는 PS 광고(판매시점 광고)라고도 한다. 우선 판매현장에서 시선을 끌어 고객이 가게 안으로 들어오도록 유인한 후, 상품의 장점 등을 알리거나 경쟁상품과 차별화한 정보를 제공하여 실질적인 구매로 이어지도록 하는 광고 기법이다.

37 도시환경 디자인에서 거리시설물(Street Furniture)에 해당되지 않는 것은?

① 교통표지판
② 공중전화
③ 쓰레기통
④ 주 택

38 디자인의 조형요소 중 형태의 분류와 거리가 먼 것은?

① 유동적 형태
② 이념적 형태
③ 자연적 형태
④ 인공적 형태

 형태의 분류
• 이념적 형태 : 실제적 감각으로 지각할 수 없지만 느껴지는 형태(점, 선, 면, 입체 등 추상 형태)
• 현실적 형태 : 실제적으로 구상적 형태를 의미
　– 자연적 형태 : 자연의 법칙에 의해 생성된 것으로 유기적인 형태
　– 인위적 형태 : 인간의 필요에 의해 만들어진 기능적인 형태

39 제품 디자인을 공예 디자인과 구분 짓는 가장 중요한 요인으로 옳은 것은?

① 복합재료의 사용
② 대량생산
③ 판매가격
④ 제작기간

해설 공예는 대부분 수작업으로 생산하지만, 제품 디자인은 대량생산이다.

40 CIP의 기본 시스템(Basic System) 요소로 틀린 것은?

① 심벌마크(Symbol Mark)
② 로고타입(Logotype)
③ 시그니처(Signature)
④ 패키지(Package)

제 **3** 과목 　**색채관리**

41 염료에 대한 설명으로 옳은 것은?

① 가는 분말형태로 매질에 고착된다.
② 페인트, 잉크, 플라스틱 등에 섞어 사용한다.
③ 불투명한 색상을 띤다.
④ 물에 녹는 수용성이거나 액체와 같은 형태이다.

 염료(Dye)는 물, 기름에 녹아 섬유 등에 착색하는 유색물질을 가리킨다.

42 측색에 관한 용어의 설명으로 틀린 것은?

① 시감에 의해 색자극값을 측정하는 색채계를 시감 색채계(Visual Colorimeter)라 한다.
② 분광복사계(Spectroradiometer)는 복사의 분광분포를 파장의 함수로 측정하는 계측기이다.
③ 색을 표시하는 수치를 측정하는 계측기를 색채계(Colorimeter)라 한다.
④ 분광광도계(Spectrophotometer)는 광전수광기를 사용하여 종합 분광특성을 적절하게 조정한 색채계이다.

 분광광도계(Spectrophotometer)
정밀한 색채의 측정 장치로 사용되는 측색기를 말하고, 시료의 분광반사율을 측정하여 색채를 계산하므로 다양한 광원과 시야의 색채값을 동시에 산출할 수 있다.

43 조색에 대한 설명으로 틀린 것은?

① 효과적인 재현을 위해서는 표준 표본을 3회 이상 반복 측색하여 정확하게 파악해야 한다.

② 재현하려는 소재의 특성을 파악해야 한다.

③ 베이스의 종류 및 성분은 색채재현에 영향을 미치지 않는다.

④ 염료의 경우에는 염료만으로 색채를 평가할 수 없고 직물에 염색된 상태로 평가한다.

 ③ 베이스는 색채재현에 영향을 미친다.

44 디지털 색채에서 하나의 픽셀(pixel)을 24bit로 표현할 때 재현 가능한 색의 총수는?

① 256색
② 65,536색
③ 16,777,216색
④ 4,294,967,296색

 24비트로 된 한 화소가 나타낼 수 있는 색의 종류는 16,777,216(=256×256×256)이다.

45 물체 측정 시 표준 백색판에 대한 설명으로 틀린 것은?

① 균등 확산 반사면에 가까운 확산 반사 특성이 있고 전면에 걸쳐 일정한 것을 말한다.

② 세척, 재연마 등의 방법으로 오염들을 제거하고 원래의 값을 재현시킬 수 있는 것으로 한다.

③ 분광반사율이 거의 0.1 이하로 파장 380~780nm에 걸쳐 거의 일정한 것으로 한다.

④ 절대 분광 확산반사율을 측정할 수 있는 국가교정기관을 통하여 국제표준의 소급성이 유지되는 교정값이 있어야 한다.

46 광원의 연색성에 관한 설명으로 틀린 것은?

① 연색 평가수란 광원에 의해 조명되는 물체색의 지각이, 규정 조건하에서 기준광원으로 조명했을 때의 지각과 합치되는 정도를 뜻한다.

② 평균 연색 평가수란 규정된 8종류의 시험색을 기준광원으로 조명하였을 때와 시료광원으로 조명하였을 때의 CIE-UCS 색도상 변화의 평균치에서 구하는 값을 뜻한다.

③ 특수 연색 평가수란 개개의 시험색을 기준광원으로 조명하였을 때와 시료광원으로 조명하였을 때의 CIE-UCS 색도 변화의 평균치에서 구하는 값을 뜻한다.

④ 기준광원이란 연색평가에 있어서 비교 기준으로 사용하는 광원을 의미한다.

특수 연색 평가수
규정된 시험색의 각각에 대하여 기준광으로 조명했을 때와 시료광원으로 조명했을 때 규정된 균등 색공간에서의 좌표 변화로부터 구하는 연색 평가수

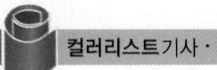

47 다음 설명과 관련한 KS(한국산업표준)에서 규정하는 색에 관한 용어는?

> 관측자의 색채 적응조건이나 조명, 배경색의 영향에 따라 변화하는 색이 보이는 결과

① 포화도
② 명 도
③ 선명도
④ 컬러 어피어런스

 컬러 어피어런스(Color Appearance)는 감성적, 시각적 지각 측면에서 조명이나 배경색의 영향에 따라 변화하는 색을 보이는 대로 지각하게 되는 주관적인 색의 현시방법이다.

48 시온 안료의 설명으로 옳은 것은?

① 온도에 따라 색상이 변하는 안료로 가역성·비가역성으로 분류한다.
② 진주광택, 무지개 채색 또는 금속성의 느낌을 주기 위해 사용된다.
③ 조명을 가하면 자외선을 흡수, 장파장 색광으로 변하여 재방사하는 성질을 가지고 있다.
④ 흡수한 자외선을 천천히 장시간에 걸쳐 색광으로 방사를 계속하는 광휘성 효과가 높은 안료이다.

 시온 안료는 온도에 따라 색깔이 변하는 안료이다.

49 광원과 색온도에 대한 설명 중 옳은 것은?

① 색온도가 변화해도 광원의 색상은 일정하게 유지된다.
② 색온도는 광원의 실제 온도를 표시하며 3,000K 이하의 값은 자외선보다 높은 에너지를 갖는다.
③ 낮은 색온도는 노랑, 주황 계열의 컬러를 나타내고 높은 색온도는 파랑, 보라 계열의 컬러를 나타낸다.
④ 일반적으로 연색지수가 90을 넘는 광원은 연색성이 상대적으로 낮다고 할 수 있다.

 색온도(Color Temperature)는 파장이 긴 붉은색에 가까울수록 색온도는 낮고, 파장이 짧은 푸른색 또는 보라색에 가까울수록 색온도는 높다.

50 CCM 조색의 K/S값에 대한 설명이 틀린 것은?

① K는 빛의 흡수계수, S는 빛의 산란계수이다.
② K/S값은 염색 분야에서의 기준의 측정, 농도의 변화, 염색 정도 등 다양한 측정과 평가에 이용된다.
③ 폴 쿠벨카와 프란츠 뭉크가 제창했다.
④ 흡수하는 영역의 색이 물체색이 되고, 산란하는 부분이 보색의 관계가 된다.

51 다음 중 동물염료가 아닌 것은?

① 패 류
② 꼭두서니
③ 코치닐
④ 커머즈

 꼭두서니는 덩굴풀로 주황색의 뿌리를 가지고 있는 식물염료이다.

52 컴퓨터의 컬러 정보를 디스플레이에 재현 시 컬러 프로파일이 적용되는 장치는?

① A-D변환기
② 광센서(Optical Sensor)
③ 전하결합소자(CCD)
④ 그래픽카드

 컴퓨터에서 처리되는 결과를 컴퓨터 내부의 그래픽카드를 통하여 화면 모니터에 정보를 싣게 된다.

53 디지털 컴퓨터 시스템에 의한 색채의 혼합에서, 디바이스 종속 CMY 색체계 공간의 마젠타는 (0, 1, 0), 사이안은 (1, 0, 0), 노랑은 (0, 0, 1)이라고 할 때 (0, 1, 1)이 나타내는 색은?

① 빨 강
② 파 랑
③ 녹 색
④ 검 정

해설 Magenta + Yellow = Red

54 자외선에 민감한 문화재나 예술작품, 열조사를 꺼리는 물건의 조명에 적합한 것은?

① 형광램프
② 할로겐 램프
③ 메탈할라이드 램프
④ LED램프

해설 LED램프는 일반 전구에 비해 에너지 효율이 높고, 자외선이 방출되지 않아 친환경적이다.

55 안료에 대한 설명으로 틀린 것은?

① 일반적으로 투명하다.
② 다른 화합물을 이용하여 표면에 부착시킨다.
③ 무기물이나 유기안료도 있다.
④ 착색하고자 하는 매질에 용해되지 않는다.

해설 ① 무기안료는 불투명한 색상을 띤다.

56 감법혼색의 원리가 적용되는 장치가 아닌 것은?

① 레이저 프린터
② 오프셋 인쇄기
③ OLED 디스플레이
④ 잉크젯 프린터

해설 OLED 디스플레이는 RGB 색체계로 가법혼색의 원리가 적용된다.

57 색을 측정하는 목적에 대한 설명이 틀린 것은?

① 감각적이고 개성적인 육안 평가를 한다.
② 색을 정확하게 인식하는 것이다.
③ 일정한 색체계로 해석하여 전달한다.
④ 색을 정확하게 재현한다.

 ① 개성적인 육안 평가와는 거리가 멀다.

58 완전 복사체 각각의 온도에 있어서 색도를 나타내는 점을 연결한 색도 좌표도 위의 선은?

① 주광 궤적
② 완전 복사체 궤적
③ 색온도
④ 스펙트럼 궤적

59 MI(Metamerism Index)를 평가하기에 적합한 광원으로 묶인 것은?

① 표준광 A, 표준광 D_{65}
② 표준광 D_{65}, 보조표준광 D_{45}
③ 표준광 C, CWF-2
④ 표준광 B, FMC Ⅱ

 MI를 평가하기 위해서는 CIE에서 규정한 표준광 아래에서 평가해야 한다. 표준광 종류는 표준광 A, 표준광 B, 표준광 C, 표준광 D_{65}가 있다.

60 다음의 혼합 중 색상이 변하지 않는 경우는?

① 파랑 + 노랑
② 빨강 + 주황
③ 빨강 + 노랑
④ 파랑 + 검정

제 **4** 과목 색채지각의 이해

61 대비현상과 설명이 바르게 연결된 것은?

① 면적대비 – 동일한 색이라도 면적이 커지게 되면 명도가 높아지고 채도가 낮아 보이는 현상
② 보색대비 – 보색이 되는 두 색이 서로 영향을 받아 본래의 색보다 채도가 높아지고 선명해지는 현상
③ 명도대비 – 명도가 다른 두 색을 인접시켰을 때 서로의 영향을 받아 명도에 관계없이 모두 밝아 보이는 현상
④ 채도대비 – 어느 색을 검은 바탕에 놓았을 때 밝게 보이고, 흰 바탕에 놓았을 때 어둡게 보이는 현상

 보색대비(Complementary Contrast)는 보색이 되는 두 색이 서로 영향을 받아 나타나는 대비효과로 보색끼리 인접하여 놓았을 때 색상이 더 뚜렷해지면서 선명하게 보이는 현상이다.

62 양복과 같은 색실의 직물이나, 망점 인쇄와 같은 혼색에 가장 알맞은 것은?

① 가법혼색　② 감법혼색
③ 중간혼색　④ 병치혼색

해설 병치혼색(Juxtapositional Mixture)은 가법혼색으로 여러 색의 점들을 조밀하게 병치하여 서로 혼합되게 보이는 혼색방법이다.

63 색채의 자극과 반응에 대한 설명 중 옳은 것은?

① 명순응 상태에서 파랑이 가장 시인성이 높다.
② 조도가 낮아지면 시인도는 노랑보다 파랑이 높아진다.
③ 색의 식별력에 대한 시각적 성질을 기억색이라 한다.
④ 기억색은 광원에 따라 다르게 느껴진다.

해설 조도가 낮아지면 시인도는 장파장인 노랑보다 단파장인 파랑이 높아진다.

64 시점을 한 곳으로 집중시키려는 색채지각 현상으로 순간적으로 일어나며 계속하여 한 곳을 보게 되면 눈의 피로도가 발생하여 효과가 작아지는 색채심리는?

① 계시대비　② 계속대비
③ 동시대비　④ 동화효과

해설 동시대비(Simultaneous Contrast)는 두 가지 이상의 색을 인접하여 놓고 동시에 볼 때 일어나는 색의 대비현상이다.

65 색자극의 채도가 달라지면 색상이 다르게 보이지만 채도가 달라져도 변하지 않는 색상은?

① 빨 강
② 노 랑
③ 파 랑
④ 보 라

66 빨간색 사과를 계속 보고 있다가 흰색 벽을 보았을 때 청록색 사과의 잔상이 떠오르는 것을 설명할 수 있는 원리는?

① 색의 감속현상
② 망막의 흥분현상
③ 푸르킨예 현상
④ 반사광선의 자극현상

해설 잔상이란 어떤 색을 응시한 후 망막의 피로현상으로 어떤 자극을 받았을 경우 원 자극을 없애도 색의 감각이 계속해서 남아 있거나 반대의 상이 남아 있는 현상이다.

67 연색성에 관한 설명으로 옳은 것은?

① 박명시에 일어나는 지각현상으로 단파장이 더 밝아 보이는 현상
② 광원에 따라 물체의 색이 다르게 보이는 현상
③ 다른 색을 지닌 물체가 특정 조명 아래에서 같아 보이는 현상
④ 주변 환경이 변해도 주관적 색채지각으로는 물체색의 변화를 느끼지 못하는 현상

 연색성(Color Rendering)은 어떤 광원으로 조명해서 보느냐에 따라 색이 다르게 보이는 현상이다.

① Cyan + Yellow = Green
③ Red + Green = Yellow
④ Green + Blue = Cyan

68 색 지각의 4가지 조건이 아닌 것은?

① 크 기
② 대 비
③ 눈
④ 노출시간

 색 지각(Color Perception)의 4가지 조건은 밝기, 크기, 대비, 노출시간이다.

71 사람의 눈으로 보는 색감의 차이는 빛의 어떤 특성에 따라 나타나는가?

① 빛의 편광
② 빛의 세기
③ 빛의 파장
④ 빛의 위상

 빛은 색광에 따라 파장이 다르며 빛의 파장에 의해서 색감의 차이가 나타난다.

69 초저녁에 파란색이 빨간색보다 밝게 보이는 현상에 대한 설명으로 옳은 것은?

① 명순응 시기로 색상이 다르게 보인다.
② 사람이 가장 밝게 인지하는 주파수 대는 504nm이다.
③ 눈의 순응작용으로 채도가 높아 보이기도 한다.
④ 박명시의 시기로 추상체, 간상체가 활발하게 활동하지 못한다.

72 색채현상에 대한 설명으로 틀린 것은?

① 인간은 이론적으로 약 1,600만 가지의 색을 변별할 수 있다.
② 색의 밝기를 명도라 한다.
③ 여러 가지 파장이 고르게 반사되는 경우에는 무채색으로 지각된다.
④ 색의 순도를 채도라 하며, 무채색이 많이 포함될수록 채도는 낮아진다.

 ① 인간은 약 200만 가지의 색을 구별할 수 있다.

70 두 색의 셀로판지를 겹치고 빛을 통과시켰을 때 나타나는 색을 관찰한 결과로 옳은 것은?

① Cyan + Yellow = Blue
② Magenta + Yellow = Red
③ Red + Geen = Magenta
④ Green + Blue = Yellow

73 파란 바탕 위의 노란색 글씨가 더 잘 보이게 하기 위한 방법으로 틀린 것은?

① 바탕색의 채도를 낮춘다.
② 글씨색의 채도를 높인다.
③ 바탕색과 글씨색의 명도차를 줄인다.
④ 바탕색의 명도를 낮춘다.

 ③ 바탕색과 글씨색의 명도차를 높여야 더 잘 보인다.

74 색채의 지각과 감정효과에 관한 내용으로 틀린 것은?

① 난색은 한색보다 진출해 보인다.
② 고채도의 색이 저채도의 색보다 주목성이 낮다.
③ 난색이 한색보다 팽창해 보인다.
④ 고명도의 색이 저명도의 색보다 가벼워 보인다.

 ② 고채도의 색이 저채도의 색보다 주목성이 높다.

75 형광현상에 대한 설명으로 옳은 것은?

① 에너지 보전 법칙으로는 설명되지 않는 현상이다.
② 긴 파장의 빛이 들어가서 그보다 짧은 파장의 빛이 나오는 현상이다.
③ 형광염료의 발전으로 색료의 채도 범위가 증가하게 되었다.
④ 형광현상은 어두운 곳에서만 일어난다.

76 음성잔상에 대한 설명으로 옳은 것은?

① 양성잔상에 비해 경험하기 어렵다.
② 불꽃놀이의 불꽃을 볼 때 관찰된다.
③ 밝은 자극에 대해 어두운 잔상이 나타난다.
④ 보색의 잔상은 색이 선명하다.

 음성잔상은 어떤 색을 보다가 다른 곳으로 눈을 돌리게 될 때 보색이 나타나는 현상이다.

77 보색관계에 있는 두 색광을 혼합했을 때 나타나는 색은?

① 흰 색
② 검정에 가까운 색
③ 회 색
④ 색상환의 두 색 위치의 중간색

 색광의 혼합은 원래의 색보다 명도가 높아지는 가법혼색으로, 보색관계에 있는 두 색광을 혼합하면 흰색이 나타난다.

78 명시성에 대한 설명으로 틀린 것은?

① 명도가 같을 때 채도가 높은 쪽이 쉽게 식별된다.
② 주위의 색과 얼마나 구별이 잘 되는지에 따라 다르다.
③ 바탕색과의 관계에서 명도의 차이가 클 때 높다.
④ 바탕색과의 관계에서 채도의 차이가 작을 때 높다.

 명도, 채도, 색상차가 큰 색일수록 명시성이 높다.

79 보색에 대한 설명으로 틀린 것은?

① 물리보색과 심리보색은 항상 일치하지는 않는다.

② 색료의 1차색은 색광의 2차색과 보색관계이다.

③ 혼합하여 무채색이 되는 색들은 보색관계이다.

④ 보색이 아닌 색을 혼합하면 중간색이 나온다.

80 분광반사율이 다른 두 가지의 색이 특수 조명 아래서 같은 색으로 느끼는 현상은?

① 색순응 ② 항상성
③ 연색성 ④ 조건등색

 조건등색은 분광분사율의 분포가 서로 다른 두 색의 색자극이 특정 관측조건에서 같은 색으로 보이는 것을 말한다.

제5과목 색채체계의 이해

81 동화효과에 대한 설명으로 틀린 것은?

① 두 개 이상의 색이 서로 영향을 주어 가까운 것으로 느껴지는 경우이다.

② 전파효과 또는 혼색효과, 줄눈효과라고 부른다.

③ 대비현상의 일종으로 심리적인 측면보다는 물리적인 이유가 강하다.

④ 반복되는 패턴이 작을수록 더 잘 느껴진다.

 동화효과(Assimilation Effect)는 인접한 색들끼리 영향을 받아 인접한 색에 가깝게 보이는 현상으로 물리적인 이유가 크지 않다.

82 이상적인 흑(B), 이상적인 백(W), 이상적인 순색(C)의 요소를 가정하고 3색 혼합의 물체색을 체계화하여 노벨 화학상을 수상한 물리학자는?

① 헤 링
② 피 셔
③ 폴란스키
④ 오스트발트

 독일의 화학자 오스트발트(Friedrich Wilhelm Ostwald, 1853~1932)가 고안한 오스트발트 색체계는 흰색 W, 검은색 B, 순색 C를 3가지 기본 색채로 하고 혼합색량에 따라 물체의 표면색을 체계화하여 표시하는 방법이다.

83 혼색계(Color Mixing System)의 특징으로 틀린 것은?

① 정확한 색의 측정이 가능하다.

② 빛의 가산혼합 원리에 기초하고 있다.

③ 수치로 표시되어 수학적 변환이 쉽다.

④ 숫자의 조합으로 감각적인 색의 연상이 가능하다.

 ④ 혼색계는 감각적인 색의 연상과는 거리가 멀다.

84 배색에 대한 설명으로 틀린 것은?

① 목적과 기능에 맞는 미적 효과를 얻기 위하여 복수의 색채를 계획하고 배열하는 것이다.
② 효과적인 배색을 위해서는 색채이론에 기초하여 응용한다.
③ 배색을 고려할 때는 가능한 많은 색을 효과적으로 사용해야 소구력이 있다.
④ 효과적인 배색 이미지 표현을 위해 색채심리를 고려한다.

85 NCS 색체계의 표기방법으로 옳은 것은?

① 2RP 3/6
② S2050-Y30R
③ T=13, S=2, D=6
④ 8ie

 NCS 색체계의 표색기호
S2050-Y30R에서 S2050은 뉘앙스, Y30R은 색상을 나타낸다. 20은 검정량, 50은 유채색량, Y30R은 30% 빨간색, 70% 노란색인 색상을 나타낸다.

86 CIE 용어의 의미는?

① 국제조명위원회
② 유럽색채협회
③ 국제색채위원회
④ 독일색채시스템

 국제조명위원회는 약어로 CIE이다.

87 색의 3속성에 기반을 두고 여러 가지 색채를 질서정연하게 배치한 3차원의 표색 구조물의 명칭으로 옳은 것은?

① 색입체
② 색상환
③ 등색상 삼각형
④ 회전원판

 색입체(Color Pyramid)는 색의 3속성에 따라 공간적으로 질서정연하게 배치하고 기호로 표시한 3차원의 입체도이다.

88 먼셀(Munsell) 색체계에서 균형 있는 색채조화를 위한 기준값은?

① N3
② N5
③ 5R
④ 2.5R

 먼셀(Munsell) 색체계는 N5를 기준으로 조화의 균형점을 설정한다.

89 오스트발트(Ostwald) 색체계의 단점에 관한 설명 중 옳은 것은?

① 각 색상들이 규칙적인 틀을 가지지 못해 배색이 용이하지 않다.
② 초록 계통의 표현은 섬세하지만 빨강 계통은 섬세하지 못하다.
③ 색상별로 채도 위치가 달라 배색에 어려움이 있다.
④ 표시된 색명을 이해하기 쉽다.

90 먼셀(Munsell) 색입체를 수평으로 절단할 경우 관찰되는 속성으로 옳은 것은?

① 유채색 축을 중심으로 한 그레이스케일
② 동일한 명도의 색상환
③ 동일한 색상의 명도와 채도단계
④ 보색관계에 있는 두 가지 색의 채도단계

해설 먼셀의 색입체를 수평으로 절단할 경우 동일한 명도의 색상환이 관찰된다.

91 색채배색에 대한 방법으로 적절하지 못한 것은?

① 보색의 충돌이 강한 배색은 색조를 낮추어 배색하면 조화시킬 수 있다.
② 노랑과 검정은 강한 대비효과를 준다.
③ 주조색과 보조색은 면적비를 고려하여야 한다.
④ 강조색은 되도록 큰 면적비를 차지하도록 계획한다.

해설 색채배색에서 강조색은 가장 적은 면적비를 차지하도록 계획한다.

92 KS A 0011(물체색의 색이름)의 색이름 수식형인 '자줏빛(자)'을 붙일 수 있는 기준색 이름은?

① 보 라 ② 분 홍
③ 파 랑 ④ 검 정

해설 색이름 수식형별 기준색 이름

색이름 수식형	기준색 이름
빨간(적)	자주(자), 주황, 갈색(갈), 회색(회), 검정(흑)
노란(황)	분홍, 주황, 연두, 갈색(갈), 하양, 회색(회)
초록빛(녹)	연두, 갈색(갈), 하양, 회색(회), 검정(흑)
파란(청)	하양, 회색(회), 검정(흑)
보랏빛	하양, 회색, 검정
자줏빛(자)	분홍
분홍빛	하양, 회색
갈	회색(회), 검정(흑)
흰	노랑, 연두, 초록, 청록, 파랑, 보라, 분홍
회	빨강(적), 노랑(황), 연두, 초록(녹), 청록, 파랑(청), 남색, 보라, 자주(자), 분홍, 갈색(갈)
검은(흑)	빨강(적), 초록(녹), 청록, 파랑(청), 남색, 보라, 자주(자), 갈색(갈)

93 DIN을 표기하는 '2 : 6 : 1'이 나타내는 속성에 대한 해석으로 옳은 것은?

① 2번 색상, 어두운 정도 6, 포화도 1
② 2번 색상, 포화도 6, 어두운 정도 1
③ 포화도 2, 어두운 정도 6, 1번 색상
④ 어두운 정도 2, 포화도 6, 1번 색상

해설 DIN 색체계 표기법
색상 : 채도(포화도) : 암도(명도)

94 먼셀의 색채조화론에 대한 설명으로 틀린 것은?

① 회전혼색법을 사용하여 두 개 이상의 색을 혼합했을 때 그 결과가 N5인 것이 가장 조화되고 안정적이다.
② 인접색은 명도에 대해 정연한 단계를 가져야 하며 N5에서 그 연속을 찾아야 한다.
③ 명도는 같으나 채도가 다른 반대색끼리는 약한 채도에 작은 면적을 주고, 강한 채도에 큰 면적을 주면 조화롭다.
④ 명도와 채도가 모두 다른 반대색들은 회색척도에 준하여 정연한 간격으로 하면 조화된다.

95 기본색 이름에 대한 설명으로 틀린 것은?

① '남색'은 기본색 이름이다.
② '빨간'은 색이름 수식형이다.
③ '노란 주황'에서 색이름 수식형은 '노란'이다.
④ '초록빛 연두'에서 기준색 이름은 '초록'이다.

해설 ④ '초록빛 연두'에서 기준색 이름은 '연두'이다.

96 파버 비렌(Faber Birren)의 색삼각형 White – Tone – Shade 조화관계를 나타낸 것은?

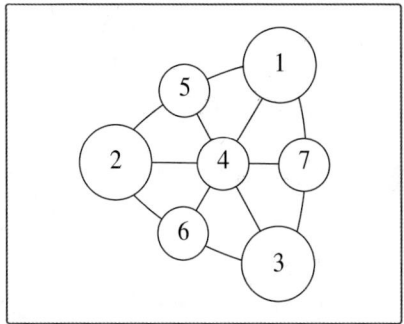

① 1 – 2 – 3
② 2 – 4 – 7
③ 1 – 4 – 6
④ 2 – 6 – 3

 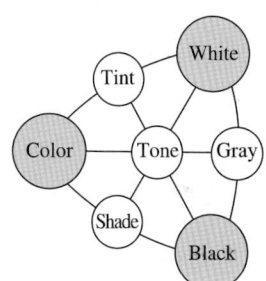

97 CIE 색체계에 관한 설명 중 틀린 것은?

① 스펙트럼의 4가지 기본색을 사용한다.
② 3원색광으로 모든 색을 표시한다.
③ XYZ 색체계라고도 불린다.
④ 말발굽 모양의 색도도로 표시된다.

해설 ① 빛의 3원색인 Red, Green, Blue를 사용한다.

98 음양오행사상에 기반하는 오간색으로 옳은 것은?

① 적색, 청색, 황색, 백색, 흑색
② 녹색, 벽색, 홍색, 유황색, 자색
③ 적색, 청색, 황색, 자색, 흑색
④ 녹색, 벽색, 홍색, 황토색, 주작색

 오간색 : 녹색, 벽색, 홍색, 유황색, 자색

99 연속배색을 색 속성별 4가지로 분류할 때 해당되지 않는 그러데이션(Gradation)은?

① 색 상
② 톤
③ 명 도
④ 보 색

100 독일에서 체계화된 색체계가 아닌 것은?

① 오스트발트
② NCS
③ DIN
④ RAL

해설 NCS 색체계는 1972년 스웨덴 색채연구소에서 발표하여 유럽의 표준체계로 사용되고 있다.

2020년

제 1·2회 통합

컬러리스트기사

기출문제

제 **1** 과목 **색채심리 · 마케팅**

01 브랜드의 기능에 대한 설명으로 옳지 않은 것은?

① 자기만족과 과시심리를 차단하는 기능

② 한 기업의 제품이나 서비스를 구별되게 하는 기능

③ 속성, 편익, 가치, 문화 등을 통해 어떤 의미를 전달하는 기능

④ 브랜드를 통해 용도나 사용층의 범위를 나타내는 기능

02 최신 트렌드 컬러의 반영이 가장 효과적인 상품군은?

① 개성을 표현하는 인테리어나 의복과 같은 상품군

② 많은 사람들의 공감이 필요한 공공 상품군

③ 첨단의 기술이 필요한 정보통신 상품군

④ 어린이들의 호기심을 유발할 필요가 있는 유아 관련 상품군

03 색채정보 수집방법의 설명으로 틀린 것은?

① 색채정보를 수집하기 위해 표본조사방법이 가장 흔히 적용된다.

② 표본추출은 편의(Bias)가 없는 조사를 위해 무작위로 뽑아야 한다.

③ 층화표본추출은 상위집단으로 분류한 뒤 상위집단별로 비례적으로 표본을 선정한다.

④ 집락표본추출은 모집단을 모두 포괄하는 목록을 가지고 체계적으로 표본을 선정하는 방법이다.

해설〉 층화표본추출(Stratified Sampling)은 조사대상을 몇 개의 그룹으로 나누어 각 그룹에서 표본을 추출하는 방법이다.

04 색채 시장조사 방법 중 설문지 작성에 관한 내용으로 잘못된 것은?

① 설문지 문항 중 개방형 문항은 응답자가 자신의 생각을 자유롭게 응답하는 것이다.

② 설문지 문항 중 폐쇄형은 두 개 이상의 응답 가운데 하나를 선택하도록 하는 것이다.

③ 쉽게 응답할 수 있는 질문을 먼저 구성한다.

④ 각 질문에 여러 개의 내용을 복합적으로 구성한다.

정답 1 ① 2 ① 3 ③ 4 ④

안심Touch

해설 설문지 작성 시 명확하고 쉬운 용어를 사용하며, 질문내용은 포괄적에서 세부적으로 구성한다.

05 파버 비렌(Faber Birren)이 연구한 색채와 형태의 연상이 바르게 연결된 것은?

① 파랑 – 원
② 초록 – 삼각형
③ 주황 – 정사각형
④ 노랑 – 육각형

해설 색채와 모양의 조화관계에서 노랑은 날카로운 느낌으로 삼각형, 빨강은 단단하고 견고한 느낌으로 사각형, 파랑은 차갑고 투명한 느낌으로 원이나 구를 연상시킨다.

06 제품의 라이프스타일과 색채계획을 고려한 성장기의 설명으로 옳은 것은?

① 디자인보다는 기능과 편리성이 중시되므로 대부분 소재가 갖고 있는 색을 그대로 활용하여 무채색이 주로 활용된다.
② 경쟁 제품과 차별화하고 소비자의 감성을 만족시켜 주기 위하여 색채를 적극적으로 활용하여 제품의 존재를 강하게 드러내는 원색을 주로 사용하게 된다.
③ 기능과 기본적인 품질이 거의 만족되고 기술 개발이 포화되면 이미지 콘셉트에 따라 배색과 소재가 조정되어 고객은 자신이 원하는 이미지의 제품을 선택하게 된다.

④ 색의 선택에 있어 사회성, 지역성, 풍토성과 같은 환경요소가 개입되기 시작하고 개개의 색보다 주위와의 조화가 중시된다.

07 색채와 연관된 인간의 반응을 연구하는 한 분야로, 생리학, 예술, 디자인, 건축 등과 관계된 항목은?

① 색채과학 ② 색채심리학
③ 색채경제학 ④ 색채지리학

해설 색채심리학에서는 색채에 대한 인상, 조화감 등에 이르는 문제들을 연구한다. 생리학, 예술, 디자인, 건축 등과도 관계를 가진다.

08 마케팅의 기본요소인 4P가 아닌 것은?

① 소비자 행동 ② 가 격
③ 판매 촉진 ④ 제 품

해설 마케팅의 기본요소 4P는 Product(제품), Price (가격), Place(유통), Promotion(촉진)이다.

09 소비자 구매심리 과정 중 신제품, 특정 상품 등이 시장에 출현하게 되면 디자인과 색채에 시선이 끌리면서 관찰하게 되는 시기는?

① Attention ② Interest
③ Desire ④ Action

해설 소비자의 구매의사 결정과정(AIDMA의 원칙)
A(Attention, 주의), I(Interest, 흥미), D(Desire, 욕구), M(Memory, 기억), A(Action, 행위)

10 컬러 마케팅의 역할이 가장 돋보일 수 있는 마케팅 전략은?

① 제품 중심의 마케팅
② 제조자 중심의 마케팅
③ 고객 지향적 마케팅
④ 감성소비시대의 마케팅

해설 컬러 마케팅이란 색상의 이미지를 상품에 반영하여 마케팅을 하는 것으로 구매욕구를 자극하기 위해서 감성적인 색의 의미를 사용하게 된다.

11 제품의 색채선호에 대한 설명 중 틀린 것은?

① 자동차는 지역환경, 빛의 강약, 자연환경, 생활패턴 등에 따라 선호 경향이 다르게 나타난다.
② 제품 고유의 특성 때문에 제품의 선호색은 유행을 따르지 않는다.
③ 동일한 제품도 성별에 따라 선호색이 다르다.
④ 선호색채는 사용자의 라이프스타일을 반영한다.

12 소비자의 의미에 대한 설명으로 옳지 않은 것은?

① 잠재적 소비자(Prospects) – 제품이나 서비스를 구매할 가능성이 있는 집단
② 소비자(Consumer) – 브랜드나 서비스를 구입한 경험이 없는 집단
③ 고객(Customer) – 특정 브랜드를 반복적으로 구매하는 사람
④ 충성도 있는 고객(Loyal Customer) – 특정 브랜드에 대해 신뢰를 가지고 구매의사 결정에 직접적인 영향을 주는 구매자

해설 소비자란 사업자가 제공하는 브랜드나 서비스를 구입하거나 직접 사용하는 사람들을 말한다.

13 마케팅 전략에 활용할 수 있는 소비자 행동요인과 가장 거리가 먼 것은?

① 준거집단
② 주거지역
③ 수익성
④ 소득수준

해설 소비자 행동요인
• 사회적 요인 : 준거집단, 가족, 대면집단 등
• 문화적 요인 : 사회계층, 하위문화 등
• 개인적 요인 : 나이, 생활주기, 직업, 경제적 상황, 개성, 자아개념 등
• 심리적 요인 : 동기, 지각, 학습, 신념, 태도 등

14 색의 심리적 효과에 대한 설명으로 옳은 것은?

① 고명도의 색은 가볍게 느껴진다.
② 빨간 조명 아래에서는 시간이 실제보다 짧게 느껴진다.
③ 난색계의 밝고 선명한 색은 진정감을 준다.
④ 한색계의 어둡고 탁한 색은 흥분감을 준다.

해설 색의 감정효과에서 고명도의 색은 부드럽고 가벼운 느낌을 주고, 장파장의 난색은 시간을 길게 느끼게 한다. 난색의 고채도인 색은 흥분감을, 한색의 저채도인 색은 진정감을 준다.

15 국제적 언어로 인지되는 색채와 기호의 사례가 틀린 것은?

① 빨간색 소방차
② 녹색 십자가의 구급약품 보관함
③ 노랑 바탕에 검은색 추락위험 표시
④ 마실 수 있는 물의 파란색 포장

 국제 언어로 파랑은 특정 행위의 지시 및 사실의 고지, 장비수리 및 주의신호의 표준색이다.

16 시장세분화의 목적에 대한 설명으로 틀린 것은?

① 시장기회의 탐색을 위해
② 변화하는 시장수요에 수동적으로 대처하기 위해
③ 소비자의 욕구를 정확하게 충족시키기 위해
④ 자사와 경쟁사의 강점과 약점을 효과적으로 평가하기 위해

 시장세분화는 시장의 수요에 능동적으로 대처하기 위한 것이다.

17 포커에서 사용하는 '칩' 중에서 고득점의 것을 가리키며, 매우 뛰어나거나 매우 질이 좋다는 의미의 형용사로도 사용되는 컬러는?

① 골 드
② 레 드
③ 블 루
④ 화이트

18 색채치료에 대한 설명으로 틀린 것은?

① 인간의 신진대사 작용에 영향을 주거나 그것을 평가하는 데 색을 이용하는 의료방법이다.
② 색채치료에서 색채는 고유한 파장과 진동수를 갖는 에너지의 한 형태로 인식한다.
③ 현대 의학에서의 색채치료 사례로 적외선 치료법이 있다.
④ 일반적으로 파랑은 혈압을 높이고 근육긴장을 증대하는 색채치료 효과가 있다.

 색채치료에서 빨간색은 혈압을 높여 주고, 자율신경을 자극하여 얼굴이 붉어진다.

19 색채의 지각과 감정효과에 대한 설명 중 틀린 것은?

① 낮은 천장에 밝고 차가운 색을 칠하면 천장이 높아 보인다.
② 자동차의 겉 부분에 난색 계통을 칠하면 눈에 잘 띈다.
③ 좁은 방 벽에 난색 계통을 칠하면 넓어 보이게 할 수 있다.
④ 욕실과 화장실은 청결하고 편안한 느낌의 한색 계통을 적용하는 것이 일반적이다.

 좁은 방을 연한 청색 벽지로 도배를 하면 방이 넓어 보인다.

20 색채가 가지고 있는 이미지의 질적인 면을 수량적, 정량적으로 수치화하여 감성을 구분하는 기준으로 활용하기에 적합한 색채조사 기법은?

① SD법 ② KJ법
③ TRIZ법 ④ ASIT법

> **해설** SD법(Semantic Differential Method)
> 색채 이미지의 형용사 반대어를 쌍으로 척도를 만들어 평가하게 하는 것으로 파악하기 어려운 여러 가지 현상을 포착할 수 있고, 시각적으로 표시할 수 있어 여러 이미지 조사방법으로 널리 쓰인다.

제2과목 **색채디자인**

21 2차원에서 모든 방향으로 펼쳐진 무한히 넓은 영역을 의미하며 형태를 생성하는 요소로서의 기능을 가진 것은?

① 점 ② 선
③ 면 ④ 공간

> **해설** 면은 선으로 둘러싸인 경계선 내부의 넓은 영역을 의미하며 선이 겹쳐 모여서 이루는 표면이며, 형태를 생성하는 요소로서의 기능을 가지고 있다.

22 근대 디자인의 역사에 지대한 영향을 끼친 바우하우스 디자인학교의 설립 연도와 설립자는?

① 1909년 발터 그로피우스
② 1919년 발터 그로피우스
③ 1925년 한네스 마이어
④ 1937년 한네스 마이어

> **해설** 바우하우스는 1919년 건축가 발터 그로피우스(Walter Gropius)가 설립하였다.

23 오스트리아에서 전개된 아르누보의 명칭은?

① 유겐트 스틸(Jugend Stil)
② 스틸 리버티(Stile Liberty)
③ 아테 호벤(Arte Joven)
④ 빈 분리파(Wien Secession)

24 디자인의 조건에 해당되지 않는 것은?

① 합목적성
② 심미성
③ 통일성
④ 경제성

> **해설** 디자인의 조건에는 합목적성, 경제성, 심미성, 독창성이 있다.

25 멀티미디어 디자인의 특징과 거리가 가장 먼 것은?

① One-way Communication
② Usability
③ Information Architecture
④ Interactivity

> **해설** 멀티미디어 디자인은 동기화, 쌍방향성, 상호작용 등이 특징이다.

26 색채디자인의 목적과 거리가 가장 먼 것은?

① 최대한 다양한 색상조합을 연출하여 시선을 자극한다.
② 색채의 체계적 계획을 통한 색채 상품으로서의 고부가가치를 창출한다.
③ 기업의 상품 가능성을 높여 전략적 마케팅을 성공적으로 이끈다.
④ 원초적인 심리와 감성적 소구를 끌어내어 소비자의 구매욕구를 자극한다.

 색채디자인은 최대한 적합한 배색으로 색상조합을 연출한다.

27 바우하우스의 기별 교장과 특징이 옳게 나열된 것은?

① 1기 – 그로피우스, 근대 디자인 경향
② 2기 – 그로피우스, 사회주의적 경향
③ 3기 – 한네스 마이어, 표현주의적 경향
④ 4기 – 미스 반 데 로에, 나치의 탄압

28 디자인(Design)의 목적과 관련이 적은 것은?

① 인위적이고 합목적성을 지닌 창작 행위이다.
② 디자인은 심미성을 1차 목적으로 한다.
③ 기본 목표는 미와 기능의 합일이다.
④ 형태는 기능에 따른다.

29 디자인의 개발에서 산업 생산과 기업의 정책에 영향을 끼치지 않는 시장상황은?

① 포화되지 않은 시장
② 포화된 시장
③ 완료된 시장
④ 지리적 시장

30 디자인 원리 중 비례의 개념과 거리가 먼 것은?

① 객관적 질서와 과학적 근거를 명확하게 드러내는 구성형식이다.
② 기능과는 무관하나 미와 관련이 있어 자연에서 훌륭한 미를 가지는 형태는 좋은 비례양식을 가지고 있다.
③ 회화, 조각, 공예, 디자인, 건축 등에서 구성하는 모든 단위의 크기와 각 단위의 상호관계를 결정한다.
④ 구체적인 구성형식이며, 보는 사람의 감정에 직접적으로 호소하는 힘을 가지고 있다.

 비례는 기능과는 무관하지 않으며, 2개 이상의 요소나 부분 간에 강도, 크기 등이 일정한 비율로 구성되어 질서와 변화를 갖게 한다.

31 상업용 공간의 파사드(Facade) 디자인은 어떤 분야에 속하는가?

① Exterior Design
② Multiful Design
③ Illustration Design
④ Industrial Design

 익스테리어 디자인(Exterior Design)은 외관을 장식하는 디자인이며, 파사드는 건축물의 출입구가 있는 정면부로 건축물 내부와 관계없이 독자적인 구성을 취하는 것이다.

32 패션 디자인의 색채계획에서 세련되고 도시적인 느낌의 포멀(Formal) 웨어 디자인에 주로 이용되는 색조는?

① pale 톤 ② vivid 톤
③ dark 톤 ④ dull 톤

 포멀(Formal) 웨어는 공공적인 장소에서 입는 정식 복장으로, 도시적인 느낌의 배색은 채도가 낮은 색상을 주로 사용한다.

33 제품 색채기획 단계에 해당되지 않는 것은?

① 시장조사
② 색채분석
③ 소재 및 재질 결정
④ 색채계획서 작성

해설 소재 및 재질을 결정하는 단계는 디자인 단계이다.

34 디자인에 있어 미적 유용성 효과 (Aesthetic Usability Effect)의 설명 중 틀린 것은?

① 디자인이 아름다운 것은 사용하기 좋다고 인지된다.
② 디자인이 아름다운 것은 창조적 사고와 문제 해결을 촉진한다.
③ 디자인이 아름다운 것은 비교적 오랫동안 사용된다.
④ 디자인이 아름다운 것은 지각반응을 감퇴시킨다.

해설 ④ 디자인이 아름다운 것은 지각반응을 상승시킨다.

35 색채계획에 관한 설명 중 틀린 것은?

① 국제 유행색위원회에서는 매년 색채 팔레트의 50% 정도만을 새롭게 제시하고 있다.
② 공공성, 경관의 특징 등을 고려한 계획이 요구되는 것은 도시공간 색채이다.
③ 일시적이며 유행에 민감하며 수명이 짧은 것은 개인색채이다.
④ 색채계획이란 색채디자인의 목표를 달성하기 위해 시장과 고객 분석을 통해 색채를 적용하는 과정이다.

해설 유행색채 예측기관은 매년 색채 팔레트의 30% 가량을 새롭게 제시한다.

36 색채디자인 평가에서 검토 대상과 내용이 잘못 연결된 것은?

① 면적효과 – 대상이 차지하는 면적
② 거리감 – 대상과 보는 사람과의 심리적 거리
③ 선호색 – 공공성의 정도
④ 조명 – 조명의 구분 및 종류와 조도

해설 ③ 공공성의 정도 : 개인용, 공동사용의 구분

37 실내 색채계획으로 거리가 가장 먼 것은?

① 작은 규모의 현관은 진한 색을 사용하는 것이 바람직하다.
② 천장은 아주 연한색이나 흰색이 좋다.
③ 거실은 밝고 안정감 있는 고명도, 저채도의 중성색을 사용한다.
④ 벽은 온화하고 밝은 한색계가 눈을 편하게 한다.

> **해설** ① 작은 규모의 현관은 팽창색인 고명도의 밝은 색을 사용하는 것이 바람직하다.

38 기업의 이미지 통합계획으로 기업의 이미지를 시각적으로 인지하고 기억하도록 하는 시각디자인의 분야는?

① 일러스트레이션(Illustration)
② C.I.P(Corporation Identity Program)
③ 슈퍼그래픽 디자인(Super Graphic Design)
④ BI(Brand Identity)

> **해설** CIP(Corporation Identity Program)는 기업이 가지고 있는 이미지를 시각적으로 인지하고 기억하도록 체계화, 단일화하는 작업을 의미한다.

39 디자인의 요소가 아닌 것은?

① 구 성　　② 색
③ 재질감　　④ 형 태

> **해설** 디자인의 요소 : 형태(형태의 기본요소 : 점, 선, 면, 입체), 색채, 텍스처(사물의 표면적 특성)

40 다음 설명은 형태와 기능에 대한 포괄적 개념으로서의 복합기능(Fuction Complex) 중 어디에 해당되는가?

> 보석세공용 망치와 철공소용 망치는 다르다.

① 방 법　　② 필 요
③ 용 도　　④ 연 상

제 3 과목　**색채관리**

41 다음의 (　)에 적합한 용어는?

> 색채관리는 색채에 대한 종합적인 계획이나 관리, 목적에 맞는 색채의 (　), (　), (　) 규정 등을 총괄하는 의미이다.

① 기능, 조명, 개발
② 개발, 측색, 조색
③ 조색, 안료, 염료
④ 측색, 착색, 검사

42 어떤 색채가 매체, 주변색, 광원, 조도 등이 다른 환경에서 관찰될 때 다르게 보이는 현상은?

① 컬러 어피어런스(Color Appearance)
② 컬러 매핑(Color Mapping)
③ 컬러 변환(Color Transformation)
④ 컬러 특성화(Color Characterization)

 컬러 어피어런스(Color Appearance)는 색채가 조명조건, 재질, 관측 위치에 따라서 다르게 관찰되는 현상을 말한다.

43 백화점에서 산 흰색 도자기가 집에서 보면 청색 기운을 띤 것처럼 달라 보이는 이유는?

① 조건등색
② 광원의 연색성
③ 명순응
④ 잔상현상

 연색성은 물체를 어떠한 광원으로 조명해서 보는가에 따라 그 색감이 달라지는 것을 말한다.

44 컬러 시스템(Color System)에 대한 설명 중 틀린 것은?

① RGB 형식은 컴퓨터 모니터와 스크린 같이 빛의 원리로 색채를 구현하는 장치에서 사용된다.
② 컴퓨터 그래픽스 작업이 프린트로 출력되는 방식은 CMYK 색조합에 의한 결과물이다.
③ HSB 시스템에서의 색상은 일반적 색체계에서 360° 단계로 표현된다.
④ Lab 시스템은 물감의 여러 색을 혼합하고 다시 여기에 흰색이나 검은색을 섞어 색을 만드는 전통적 혼합 방식과 유사하다.

45 광원에 따라 색채의 느낌을 다르게 보이는 현상 이외에 광원에 따라 색차가 변하는 현상은?

① 맥콜로 효과　② 메타머리즘
③ 허먼 그리드　④ 폰-베졸트

 분광반사율이 다른 두 가지 물체가 특정 광원 아래서 같은 색으로 보이는 것을 메타머리즘, 조건등색이라고 한다.

46 한국산업표준(KS) 인용규격에서 표준번호와 표준명의 표기가 틀린 것은?

① KS A 0011 물체색의 색이름
② KS B 0062 색의 3속성에 의한 표시방법
③ KS C 0075 광원의 연색성 평가
④ KS C 0074 측색용 표준광 및 표준광원

 • KS A 0062 : 색의 3속성에 의한 표시방법
• KS B 0062 : 송풍기·압축기 용어

47 디지털 영상출력장치의 성능을 표시하는 600dpi란?

① 1inch당 600개의 화점이 표시되는 인쇄영상의 분해능을 나타내는 수치
② 1시간당 최대 인쇄매수로 나타낸 프린터의 출력속도를 표시한 수치
③ 1cm당 600개의 화소가 표시되는 모니터 영상의 분해능을 나타낸 수치
④ 1분당 표시되는 화면수를 나타낸 모니터의 응답속도를 표시한 수치

해설 dpi(dots per inch)는 해상도의 단위로 화면 1인치당 몇 개의 도트(화점)가 들어가는지를 말한다.

해설 스펙트로포토미터는 색에 관련한 데이터를 구체적으로 측정한다.

48 일정한 두께를 가진 발색층에서 감법혼색을 하는 경우에 성립하고 색료의 흡수, 산란을 설명하는 원리는?

① 데이비스-깁슨 이론(Davis Gibson Theory)
② 헌터 이론(Hunter Theory)
③ 쿠벨카 뭉크 이론(Kubelka Munk Theory)
④ 오스트발트 이론(Ostwald Theory)

해설 쿠벨카 뭉크 이론은 컴퓨터 자동 배색장치 CCM의 기본원리로 발색층에서 감법혼색을 하는 경우에 성립하고 빛의 산란계수와 흡수계수의 비율을 설명한다.

49 회화나무의 꽃봉오리로 황색염료가 되며 매염제에 따라서 황색, 회녹색 등으로 다양하게 염색되는 것은?

① 황벽(黃蘗)
② 소방목(蘇方木)
③ 괴화(槐花)
④ 울금(鬱金)

50 색채 측정기 중 정확도 급수가 가장 높은 기기는?

① 스펙트로포토미터
② 크로마미터
③ 덴시토미터
④ 컬러리미터

51 맥아담의 편차 타원을 정량화하기 위해서 프릴레, 맥아담, 치커링에 의해 만들어진 색차는?

① CMC(2 : 1)
② FMC-2
③ BFD(1 : c)
④ CIE94

해설 FMC-2 : Friele, MacAdam, Chickering 세 사람이 연구한 시감 색차식 중간 모델이다. 기준색에 대하여 시료의 색이 주는 지각적 차이를 정량적으로 표시한 값을 말한다.

52 CCM 소프트웨어에 대한 설명 중 옳은 것은?

① 배합 비율은 도료와 염료에 기본적으로 똑같이 적용된다.
② 빛의 흡수계수와 산란계수를 이용하여 배합비를 계산한다.
③ Formulation 부분에서 측색과 오차 판정을 한다.
④ Quality Control 부분에서 정확한 컬러런트 양을 배분한다.

53 다음 중 육안검색 시 사용하는 주광원이나 보조광원이 아닌 것은?

① 광원 C
② 광원 D_{50}
③ 광원 A
④ 광원 F8

해설 광원 C(Illuminant C)는 표준 백색을 정의하는 표준 광원이다.

54 인쇄에 관한 설명 중 틀린 것은?

① 인쇄잉크의 기본 4원색은 C(Cyan), M(Magenta), Y(Yellow), K(Black)이다.

② 인쇄용지에 따라 망점 선수를 달리하며 선수가 많을수록 인쇄의 품질이 높아진다.

③ 오프셋(Offset) 인쇄는 직접 종이에 인쇄하지 않고 중간 고무판을 거쳐 잉크가 묻도록 되어 있다.

④ 볼록판 인쇄는 농담 조절이 가능하여 풍부한 색을 낼 수 있고 에칭 그라비어 인쇄가 여기에 속한다.

해설 에칭 그라비어 인쇄는 오목판 인쇄에 해당한다.

55 다음 중 담황색을 내기 위한 색소는?

① 안토사이안　② 루틴
③ 플라보노이드　④ 루테올린

해설 플라보노이드(Flavonoid)는 노란색 계통의 색소이다.

56 저드(D. B. Judd)의 UCS 색도그림에서 완전 방사체 궤적에 직교하는 직선 또는 이것을 다른 적당한 색도도상에 변환시킨 것은?

① 방사 휘도율
② 입체각 반사율
③ 등색온도선
④ V(λ) 곡선

57 다음 중 안료를 사용하지 않는 것은?

① 플라스틱 염색
② 인쇄잉크
③ 회화용 크레용
④ 옷감

해설 ④ 섬유는 염료를 사용한다.

58 모니터의 색온도에 대한 내용으로 틀린 것은?

① 6,500K와 9,300K의 두 종류 중에서 사용자가 임의로 색온도를 설정할 수 있다.

② 색온도의 단위는 K(Kelvin)를 사용한다.

③ 자연에 가까운 색을 구현하기 위해서는 색온도를 6,500K로 설정하는 것이 바람직하다.

④ 색온도가 9,300K로 설정된 모니터의 화면에서는 적색조를 띠게 된다.

해설 모니터의 색온도 조정
모니터의 색은 6,500K과 9,300K 두 종류 중에서 선택할 수 있는데 대부분 출고될 때에는 9,300K으로 설정된다. 9,300K에서는 화면이 약간 청색조를 띠며, 자연에 가까운 색을 구현하기 위해서는 6,500K으로 설정하는 것이 바람직하다.

59 색채를 16진수로 표기할 때 바르게 연결된 것은?

① 녹색 – FF0000
② 마젠타 – FF00FF
③ 빨강 – 00FF00
④ 노랑 – 0000FF

해설
① 녹색 : 00FF00
③ 빨강 : FF0000
④ 노랑 : FFFF00

60 트롤랜드(Troland, 단위 기호 Td)는 다음의 보기 중 어느 것의 단위인가?

① 역 치
② 광 택
③ 망막조도
④ 휘 도

제4과목 색채지각론

61 2가지 이상의 색을 시간적인 차이를 두고서 차례로 볼 때 주로 일어나는 색채대비는?

① 동시대비
② 계시대비
③ 병치대비
④ 동화대비

해설
계시대비는 하나의 색을 보고난 뒤에 시간적인 차이를 두고 또 다른 색을 차례로 볼 때 일어나는 색채대비이다.

62 색을 혼합할수록 명도가 높아지는 3원색은?

① Red, Yellow, Blue
② Cyan, Magenta, Yellow
③ Red, Blue, Green
④ Red, Blue, Magenta

해설
RGB는 빛의 삼원색을 뜻하며 빨간색(Red), 초록색(Green), 파란색(Blue)의 합성어이다. 세 가지 색을 모두 혼합하면 흰색(White)이 되고, 세 가지 색을 모두 제외하면 검은색(Black)이 된다.

63 색료의 3원색 중 Yellow와 Magenta를 혼합했을 때의 색은?

① Green
② Orange
③ Red
④ Brown

64 환경색채를 계획하면서 좀 더 부드러운 분위기가 연출되도록 색을 조정하려고 할 때 가장 적합한 방법은?

① 한색 계열의 색을 사용한다.
② 채도를 낮춘다.
③ 주목성이 높은 색을 사용한다.
④ 명도를 낮춘다.

해설
부드러운 분위기로 색을 조정하려고 할 때는 채도를 낮추어 차분한 색을 사용한다.

65 색의 혼합에 대한 설명 중 틀린 것은?

① 2장 이상의 색 필터를 겹친 후 뒤에
서 빛을 비추었을 때의 혼색을 감법
혼색이라 한다.

② 여러 종류의 색자극이 눈의 망막에
서 겹쳐져 혼색되는 것을 가법혼색
이라 한다.

③ 색자극의 단계에서 여러 종류의 색
자극을 혼색하여 그 합성된 색자극
을 하나의 색으로 지각하는 것을 생
리적 혼색이라 한다.

④ 가법혼색은 컬러인쇄의 색분해에
의한 네거티브 필름의 제조와 무대
조명 등에 활용된다.

66 회전 원판을 2등분하여 S1070-R10B
와 S1070-Y50R의 색을 칠한 다음 빠
르게 돌렸을 때 지각되는 색에 가장
가까운 것은?

① S1070-Y30R
② S1070-Y80R
③ S1070-R30B
④ S1070-R80B

67 진출하는 느낌을 가장 적게 주는 색의
경우는?

① 따뜻한 색보다 차가운 색
② 어두운색보다 밝은색
③ 채도가 낮은 색보다 채도가 높은 색
④ 저명도 무채색보다 고명도 유채색

해설 난색은 진출하는 느낌을 준다.

68 최소한의 색으로 더 이상 쪼갤 수 없
거나 다른 색을 섞어서 나올 수 없는
색은?

① 광원색
② 원 색
③ 순 색
④ 유채색

해설 원색(Primary Color)은 더 이상 분해시킬 수 없는
최소한의 기본색이다.

69 다음 중 공간색이란?

① 맑고 푸른 하늘과 같이 끝없이 들어
갈 수 있게 보이는 색

② 유리나 물의 색 등 일정한 부피가
쌓였을 때 보이는 색

③ 전구나 불꽃처럼 발광을 통해 보이
는 색

④ 반사물체의 표면에 보이는 색

해설 공간색은 유리컵 속의 물이나 수영장의 물색 등에
서 보이는 색으로 일정한 부피가 쌓였을 때 보이는
색이다. 용적색이라고도 한다.

70 색채지각 중 눈의 망막에서 일어나는
착시적 혼합이 아닌 것은?

① 감법혼색
② 병치혼색
③ 회전혼색
④ 계시혼색

해설 감법혼색은 혼합한 색이 원래의 색보다 어두워지
는 혼합을 말한다.

71 다음 중 가장 부드럽게 보이는 색은?

① 5R 3/10
② 5YR 8/2
③ 5B 3/6
④ N4

72 잔상(After Image)에 대한 설명으로 틀린 것은?

① 잔상의 출현은 원래 자극의 세기, 관찰시간, 크기에 의존한다.
② 원래의 자극과 색이나 밝기가 반대로 나타나는 것은 음성잔상이다.
③ 보색잔상은 색이 선명하지 않고 질감도 달라 면색(面色)처럼 지각된다.
④ 잔상현상 중 보색잔상에 의해 보게 되는 보색을 물리보색이라고 한다.

 ④ 잔상현상 중 보색잔상에 의해 보게 되는 보색을 심리보색이라고 한다.

73 간상체와 추상체의 시각은 각각 어떤 파장에 가장 민감한가?

① 약 300nm, 약 460nm
② 약 400nm, 약 460nm
③ 약 500nm, 약 560nm
④ 약 600nm, 약 560nm

 간상체는 약 500nm, 추상체는 약 560nm의 빛에 가장 민감하다.

74 색의 속성 중 우리 눈에 가장 민감한 속성은?

① 색 상
② 명 도
③ 채 도
④ 색 조

 인간이 지각하고 구별할 수 있는 색의 수는 약 200만 가지이며, 인간은 명도에 가장 민감하다.

75 눈의 구조에서 빛이 망막에 상이 맺힐 때 가장 많이 굴절되는 부분은?

① 망 막
② 각 막
③ 공 막
④ 동 공

76 색상, 명도, 채도 모두에서 나타나는 것으로 특히 프린트 디자인이나 벽지와 같은 평면 디자인 시 배경과 그림의 관계를 고려해야 하는 현상은?

① 동화현상
② 대비현상
③ 색의 순응
④ 면적효과

 동화현상은 어떤 색이 배경의 색과 비슷한 색으로 변하여 보이는 현상을 말한다.

77 복도를 길어 보이게 할 때 사용할 적합한 색은?

① 따뜻한 색
② 차가운 색
③ 명도가 높은 색
④ 채도가 높은 색

해설 복도가 길어 보이려면 후퇴색을 사용해야 한다.

78 빛의 특성과 작용에 대한 설명 중 간섭에 대한 예시로 옳은 것은?

① 아지랑이
② 비눗방울
③ 저녁노을
④ 파란 하늘

해설 비눗방울 표면이 무지개색으로 보이는 것은 빛의 간섭효과이다. 빛의 간섭은 빛의 파동이 둘로 나누어진 후 다시 결합되는 현상으로 빛이 합쳐지는 동일점에서 빛의 진동이 중복되어 강하게 되거나 약하게 나타나는 현상이다.

79 명소시와 암소시의 중간 정도의 밝기에서 추상체와 간상체 모두 활동하고 있는 시각 상태는?

① 잔상시
② 유도시
③ 중간시
④ 박명시

해설 박명시는 명소시와 암소시의 중간 밝기에서 추상체와 간상체 모두 활동하고 있는 시각의 상태를 말한다.

80 동일한 크기의 두 색이 보색대비되었을 때 강한 대비효과를 줄이는 방법이 아닌 것은?

① 두 색 사이를 벌린다.
② 두 색의 경계를 애매하게 만든다.
③ 두 색 사이에 무채색의 테두리를 넣는다.
④ 두 색 중 한 색의 크기를 줄인다.

해설 ④ 두 색 중 한 색의 크기를 줄이는 것은 대비효과를 더 강하게 만든다.

제5과목 색채체계론

81 다음의 명도 표기 중 가장 밝은 색채는?

① 먼셀 N = 7
② CIE L* = 65
③ CIE Y = 9.5
④ DIN D = 2

82 다음 중 시감반사율 Y값 20과 가장 유사한 먼셀 기호는?

① N1　② N3
③ N5　④ N7

83 5YR 4/8에 가장 가까운 ISCC-NIST 색기호는?

① s-Br　② v-OY
③ v-Y　④ v-rO

84 L*C*h 체계에 대한 설명이 틀린 것은?

① L*a*b*와 똑같이 L*은 명도를 나타낸다.
② C*값은 중앙에서 멀어질수록 작아진다.
③ h는 +a*축에서 출발하는 것으로 정의하여 그곳을 0°로 한다.
④ 0°는 빨강, 90°는 노랑, 180°는 초록, 270°는 파랑이다.

 C*는 채도값으로 중앙에서 멀어질수록 선명해진다.

85 일반적으로 색을 표시하거나 전달하는 방법에 관한 설명 중 틀린 것은?

① 개나리색, 베이지, 쑥색 등과 같은 계통색 이름으로 표시할 수 있다.
② 기본색 이름이나 조합색 이름 앞에 수식형용사를 붙여서 아주 밝은 노란 주황, 어두운 초록 등으로 표시한다.
③ NCS 색체계는 S5020-B40G로 색을 표기한다.
④ 색채표준이란 색을 일정하고 정확하게 측정, 기록, 전달, 관리하기 위한 수단이다.

86 먼셀 색체계에 관한 설명으로 틀린 것은?

① 현재 우리나라 산업표준으로 제정되어 사용하고 있다.
② 5R 4/10의 표기에서 명도가 4, 채도가 10이다.
③ 기본 색상은 Red, Yellow, Green, Blue, Purple이다.
④ 색입체를 수평으로 절단한 면은 등색상면의 배열이다.

 ④ 먼셀 색입체를 수평으로 절단한 면은 등명도면의 배열이다.

87 오스트발트 색채조화원리 중 ec – ic – nc는 어떤 조화인가?

① 등순색 계열
② 등백색 계열
③ 등흑색 계열
④ 무채색의 조화

 등흑색 계열의 조화는 하양과 순색 계열의 평행선상을 기준으로 색표에 알파벳 뒤의 기호가 같은 색으로 이루어진 흑색량이 같은 계열의 조화를 말한다. ec – ic – nc는 등흑 계열조화이다.

88 오스트발트의 색체계에서 등색상 삼각형의 수직축과 평행선상의 색의 조화는?

① 등백색 계열 ② 등순색 계열
③ 등가색환 계열 ④ 등흑색 계열

 등색상 삼각형의 수직축과 평행선상의 색의 조화는 등순색 계열이다.

89 Magenta, Lemon, Ultramarine Blue, Emerald Green 등은 어떤 색명인가?

① ISCC-NBS 일반색명
② 관용색명
③ 표준색명
④ 계통색명

 관용색명은 사물의 이름을 빗대어서 붙인 색의 이름이다.

90 색체계의 설명으로 옳은 것은?

① 현색계는 1931년에 국제조명위원회에서 정한 X, Y, Z계의 3자극값을 기본으로 한다.
② 현색계는 물리적 측정방법에 기초하여 표시하는 방법으로 XYZ 표색계라고도 한다.
③ 혼색계는 Color Order System이라고도 하는데, 인간의 색 지각에 기초하여 물체색을 순차적으로 보기 좋게 배열하고 색입체 공간을 체계화한 것이다.
④ 혼색계는 변색, 탈색 등의 물리적 영향이 없다.

해설 ④ 색체계에서 혼색계는 물리적 영향이 없다.

91 먼셀 색체계에서 P의 보색은?

① Y
② GY
③ BG
④ G

해설 먼셀의 색체계에서 P(보라)의 보색은 GY(연두)이다.

92 문-스펜서의 조화론에 대한 설명으로 틀린 것은?

① 배색의 아름다움을 계산으로 구하고 그 수치에 의하여 조화의 정도를 비교하는 방법이다.
② M은 미도, O는 질서성의 요소, C는 복잡성의 요소를 의미한다.
③ 조화이론을 정량적으로 다룸에 있어 색채연상, 색채기호, 색채의 적합성은 고려하지 않았다.
④ 제2부조화와 같이 아주 유사한 색의 배색은 배색의 의도가 좋지 못한 결과로 판단되기 쉽다.

93 한국 전통색명 중 소색(素色)에 대한 설명이 옳은 것은?

① 눈이나 우유의 빛깔과 같이 밝고 선명한 색
② 거친 삼베색
③ 무색의 상징색으로 전혀 가공하지 않은 소재의 색
④ 전통한지의 색으로 누렇게 바랜 책에서 느낄 수 있는 색

94 KS 기본색 이름과 조합색 이름을 수식하는 방법에 대한 설명이 틀린 것은?

① 조합색 이름은 기준색 이름 앞에 색 이름 수식형을 붙여 만든다.
② 색 이름 수식형 중 '자줏빛'은 기준색 이름인 분홍에만 사용할 수 있다.
③ '밝고 연한'의 예와 같이 2개의 수식형용사를 결합하여 사용할 수 있다.
④ 부사 '매우'를 무채색의 수식형용사 앞에 붙여 사용할 수 있다.

95 오스트발트 색입체의 설명으로 틀린 것은?

① 일그러진 비대칭 형태이다.
② 정삼각 구도의 사선배치로 이루어진다.
③ 쌍원추체 혹은 복원추체이다.
④ 보색을 중심으로 배치하였기 때문에 색상이 등간격으로 분포하지는 않는다.

해설 오스트발트 색입체는 일그러진 비대칭 형태가 아니다.

96 NCS 체계를 구성하고 있는 기초적인 6가지 색은?

① 흰색(W), 검정(S), 노랑(Y), 주황(O), 빨강(R), 파랑(B)
② 노랑(Y), 빨강(R), 녹색(G), 파랑(B), 보라(P), 흰색(W)
③ 사이안(C), 마젠타(M), 노랑(Y), 검정(K), 흰색(W), 녹색(G)
④ 빨강(R), 파랑(B), 녹색(G), 노랑(Y), 흰색(W), 검정(S)

해설 NCS 색체계는 1972년에 스웨덴 색채연구소에서 발표하였고, 2가지 무채색인 흰색(W), 검정(S)과 4가지 유채색인 빨강(R), 파랑(B), 녹색(G), 노랑(Y)의 6가지 기본색으로 되어 있다.

97 NCS 색체계에서 S6030-Y40R이 의미하는 것이 옳은 것은?

① 검은색도(Blackness)가 30%의 비율
② 하얀색도(Whiteness)가 10%의 비율
③ 빨강(RED)이 60%의 비율
④ 순색도(Chromaticness)가 60%의 비율

해설 NCS 색체계에서 S6030-Y40R은 명도군이 60단계이면서 채도군이 30단계에 해당하고 색상은 빨간색이 40%인 노란색을 의미한다.

98 여러 가지 색체계의 표기 중 밑줄의 성격이 다른 것은?

① S2030-Y10R
② L*=20.5, a*=15.3, b*=-12
③ Yxy
④ T : S : D

해설 T : S : D 색체계에서 T는 색상을 의미한다.

99 한국 전통색에 대한 설명으로 틀린 것은?

① 음양오행사상을 표현하는 상징적 의미의 표현수단이다.

② 오정색은 음에 해당하며 오간색은 양에 해당된다.

③ 오정색은 각각 방향을 의미하고 있어 오방색이라고도 한다.

④ 오간색은 오방색을 합쳐 생겨난 중간색이다.

 오정색은 음양오행사상에서 양(陽)에 해당하며 오정색의 배합에 의해 만들어진 중간 사이의 색을 오간색이라 한다. 오간색에는 녹, 벽, 홍, 자, 유황색이 있다.

100 파버 비렌(Faber Birren)의 색채조화 원리 중 색채의 깊이와 풍부함이 있어 렘브란트가 작품에 시도한 조화는?

① WHITE − GRAY − BLACK

② COLOR − SHADE − BLACK

③ TINT − TONE− SHADE

④ COLOR − WHITE − BLACK

제 **1** 과목　　**색채심리 · 마케팅**

01 브랜드 색채전략 중 관리과정 설명으로 틀린 것은?

① 브랜드 설정, 인지도 향상 – 브랜드 차별화
② 브랜드 의사결정 – 브랜드명 결정
③ 브랜드 로열티 확립 – 상표 충성도
④ 브랜드 파워 – 매출과 이익의 증대

02 연령에 따른 색채선호에 관한 연구조사 결과 설명으로 틀린 것은?

① 연령별 색채선호는 색상에서 가장 뚜렷한 차이를 보인다.
② 아동기에는 장파장인 붉은색 계열의 선호가 높으나 어른이 되면서 단파장의 파란색 계열로 선호가 변화하는 경우가 많다.
③ 유아는 가장 최근에 인지한 색을 선호하는 경향이 높다.
④ 유아기에는 선호하는 색채가 소수의 색채에 집중되나 연령이 증가하면서 다양한 색채로 선호색채가 변화한다.

해설 연령별 색채선호는 톤(Tone)에서 차이를 보인다.

03 컬러 마케팅의 직접적인 효과로 보기 어려운 것은?

① 브랜드 가치의 업그레이드
② 기업의 아이덴티티 형성
③ 기업의 매출 증대
④ 브랜드 기획력 향상

해설 컬러 마케팅 : 색채의 의미와 상징을 제품이나 회사의 CIP에 맞추어 효과적으로 고객의 욕구를 충족시키면서도 고객의 감성을 리드해 나갈 수 있도록 전략을 수립하는 것이다.

04 어떤 소리를 듣게 되면 색이나 빛이 눈앞에 떠오르는 현상은?

① 색 광　　　② 색 감
③ 색 청　　　④ 색 톤

해설 색청은 어떤 소리를 들을 때에 본래의 청각 외에 색이 눈앞에 떠올라 감각이 일어나는 현상을 말한다.

05 색의 감정효과에 대한 설명이 옳은 것은?

① 강력한 원색은 피로감이 생기기 쉽고, 자극시간이 길게 느껴진다.
② 한색 계통의 연한색은 피로감이 생기기 쉽고, 자극시간이 길게 느껴진다.
③ 난색 계통의 저명도 색은 진출되어 보인다.
④ 한색 계통의 저명도 색은 활기차 보인다.

해설 후퇴색은 저명도, 저채도, 한색계열의 색이 효과가 좋으며 진출색은 고명도, 고채도, 난색계열의 색이 효과가 좋다.

06 시장세분화(Market Segmentation)의 조건으로 옳은 것은?

① 유통가능성, 접근가능성, 실질성, 실행가능성
② 유통가능성, 안정성, 실질성, 실행가능성
③ 색채선호성, 계절기후성, 실질성, 실행가능성
④ 측정가능성, 접근가능성, 실질성, 실행가능성

해설 시장세분화의 조건은 측정가능성, 접근가능성, 실질적 규모, 이질성(세분화 가능성), 경쟁성(실행가능성)이다.

07 색채의 상징에 대한 설명이 틀린 것은?

① 국기에서의 빨강은 정열, 혁명을 상징한다.
② 각 도시에서도 상징적인 색채를 대표색으로 사용할 수 있다.
③ 차크라(Chakra)에서 초록은 사랑과 "파" 음을 상징한다.
④ 국기가 국가의 상징이 된 것은 1차 세계대전 이후이다.

08 표본조사 방법에 관한 설명 중 틀린 것은?

① 표본은 편의(Bias)가 없는 조사를 위해 무작위로 추출된다.
② 집락표본추출은 모든 표본단위를 포괄하는 대형 모집단을 이용한다.
③ 표본에 관련된 오차는 모집단의 크기에 좌우되는 것이 아니라 표본의 크기에 따른다.
④ 조사방법에는 직접 방문의 개별면접 조사와 전화 등의 매체를 통한 조사가 있다.

09 형광등 또는 백열등과 같은 다양한 조명 아래에서도 사과의 빨간색이 달리 지각되지 않는 현상은?

① 착 시 ② 색채의 주관성
③ 페흐너 효과 ④ 색채 항상성

 색채 항상성(Color Constancy)은 색을 관찰하는 조건이 변화하여도 달리 지각되지 않는 현상이다.

10 다음이 설명하는 색채 마케팅 전략의 요인은?

> 21세기 디지털 사회는 디지털 패러다임을 대표하는 청색을 중심으로 포스트모더니즘의 다양한 복합성을 수용함으로써 테크노 색채와 자연주의 색채를 혼합시킨 색채 마케팅을 강조하고 있다.

① 인구통계적 환경
② 기술적 환경
③ 경제적 환경
④ 역사적 환경

 색채연구가들은 21세기의 대표적 색채를 청색으로 선정하였는데, 디지털 기술의 발전과 정보문화의 투명성 및 개방성을 상징하는 청색은 디지털 패러다임의 대표색이다.

11 색채 시장조사 기법 중 서베이(Survey) 조사에 대한 설명으로 틀린 것은?

① 일반 소비자들의 제품구매 및 이용 상황에 대한 정보를 수집하고 분석하는 방법이다.
② 설문지를 이용하여 표본으로 선정된 조사대상자들을 대상으로 자료를 수집하는 방법이다.
③ 특정 상황에서 직접적으로 관찰하여 자료를 수집하는 방법이다.
④ 기업의 전반적 마케팅 전략수립의 기본자료를 수집하기 위한 조사로 활용된다.

 ③ 조사의 신뢰도를 높이기 위해 소비자의 행동을 직접적으로 관찰하는 방법은 실험법이다.

12 매슬로(A. H. Maslow)의 마케팅 욕구에 해당하지 않는 요인은?

① 자아실현
② 소속감
③ 안전과 보호
④ 미술 감상

 매슬로의 욕구이론에는 생리적 욕구, 안전의 욕구, 사회적 욕구, 자기존중의 욕구, 자아실현의 욕구가 있다.

13 색채 시장조사 방법에 대한 설명 중 틀린 것은?

① 회사의 내부 자료와 타기관의 외부 자료를 1차 자료로 이용하는 것이 좋다.
② 설문지 조사는 정확성, 신뢰도의 측면은 장점이지만 비용, 시간, 인력이 많이 드는 단점이 있다.
③ 스트리트 패션의 색채조사는 일종의 관찰법이다.
④ 설문에 답하도록 하는 질문지법에는 색명이나 색견본을 제시하는 것이 좋다.

 색채 시장조사에서 회사의 내부 자료는 1차 자료로는 크게 활용하지 않는다.

14 색채치료에 관한 설명 중 틀린 것은?

① 색채를 이용하여 인간의 오감을 자극하여 정신적 스트레스와 심리증세를 치유하는 방법이다.
② 인도의 전통적인 치유방법에서는 인체를 7개의 차크라(Chakra)로 나누고 각 차크라에는 고유의 색이 있다.
③ 색채치료의 일반적 경향에서 주황은 신경계를 강화시키며 근육에너지를 생성시키고 소화 기간의 활력을 준다.
④ 빛은 인간에게 중요한 에너지 근원이 되고 시각을 통해 몸속에서 호르몬 생성을 촉진시킨다.

 색채치료에서 주황은 혈액순환 과정을 촉진하고, 신체에 에너지를 주고 동화작용을 도와주며 호흡기 계통에 효과가 있다. 초록은 근육, 세포조직을 형성하고 유해물질을 없애는 데 도움이 된다.

15 마케팅에서 시장세분화의 기준 중 인구통계학적 속성과 관련이 없는 것은?

① 소비자 계층을 묘사하는 데 효과적인 정보 제공
② 시장을 세분화할 수 있는 정보 제공
③ 물가지수 정보 제공
④ 소비자 라이프스타일 정보 제공

16 인도의 과거 신분제도에서 가장 높은 위치의 계급을 상징하는 색부터 차례대로 나열한 것은?

① 빨강 → 노랑 → 하양 → 검정
② 검정 → 빨강 → 노랑 → 하양
③ 하양 → 노랑 → 빨강 → 검정
④ 하양 → 빨강 → 노랑 → 검정

 인도의 카스트 제도는 브라만(백색), 크샤트리아(적색), 바이샤(황색), 수드라(흑색)로 각 카스트마다 다른 복식과 색을 채택하고 있다.

17 소비자의 구매심리 과정을 바르게 나열한 것은?

① 주의→흥미→욕망→기억→행동
② 흥미→주의→욕망→기억→행동
③ 주의→흥미→기억→욕망→행동
④ 흥미→주의→욕망→행동→기억

AIDMA 법칙
Attention(주목) → Interest(흥미) → Desire (욕망) → Memory(기억) → Action(행동)

18 색채조사를 실시하는 목적과 방법에 대한 설명 중 틀린 것은?

① 현대사회 트렌드가 빠르게 변화되어 색채선호도 조사 실시주기가 짧아지고 있다.
② 선호색에 대한 조사 시 색채견본은 최대한 많이 제시하여 정확성을 높인다.
③ SD법으로 색채조사를 실시할 경우 색채를 평가하는 반대되는 의미를 갖는 형용사 쌍으로 조사한다.
④ 요인 분석을 통한 색채조사는 색의 3속성이 어떤 감성요인과 관련이 높은지 분석하기 적절한 방법이다.

색채조사에서 선호색에 대한 색채견본은 색채선호의 유동적 요인에 해당하며 견본의 종류, 견본의 제시 유무, 측정방식 등은 선호를 변화시키는 요인들이다.

19 제품의 라이프사이클 단계로 ()에 들어갈 알맞은 것은?

도입기 → 성장기 → () → 쇠퇴기

① 정체기　　② 상승기
③ 성숙기　　④ 정리기

제품의 라이프사이클 단계는 도입기(Introduction), 성장기(Growth), 성숙기(Maturity), 쇠퇴기(Decline) 순이다.

20 소비자 의사결정 과정에 해당하지 않는 것은?

① 정보 탐색
② 대안평가
③ 흥미욕구
④ 구매 결정

 소비자 의사결정 과정
문제(욕구)의 인식과 활성화 → 정보 탐색 → 대안평가 및 선택 → 구매 결정 → 구매 후 평가

제 **2** 과목　　**색채디자인**

21 인간의 건강을 증진시키기 위한 액티브 디자인 가이드라인이 개발된 도시는?

① 런 던
② 파 리
③ 뉴 욕
④ 시카고

22 사용자와 디지털 디바이스 사이에서 효과적으로 커뮤니케이션할 수 있도록 디자인하는 분야는?

① 애니메이션 디자인
② 모션그래픽 디자인
③ 캐릭터 디자인
④ 인터페이스 디자인

 인터페이스 디자인(Interface Design)은 컴퓨터 시스템 사용자가 프로그램과 의사소통을 하는데 쉽고 편리하게 사용할 수 있도록 디자인하는 것이 목적이다.

23 다음에서 설명하는 미술사조는?

> 나는 창조적인 활동을 자유로운 표현이라고 생각한다. 그리고 자유로운 표현이란 어떠한 물음도 제기되지 않는 활동을 말한다. — 세잔 —

① 구성주의
② 바우하우스
③ 큐비즘
④ 데 스테일

 구성주의는 전통적인 미술을 전면 부인하고 비대칭성과 기하학적 형태, 입체적인 작품을 현대적인 기술 원리에 입각하여 만들었다.

24 디자인 요소에 대한 설명으로 틀린 것은?

① 형(Shape)은 단순히 우리 눈에 비쳐지는 모양이다.
② 현실적인 형태에는 이념적 형태와 자연적 형태가 있다.
③ 면의 특징은 선과 점 자체로는 표현될 수 없는 원근감과 질감을 표현할 수 있다.
④ 디자인의 실제격 선은 길이, 방향, 형태 외에 표현상의 폭도 가진다.

 형태의 분류
• 이념적 형태 : 실제적 감각으로 지각할 수 없지만 느껴지는 형태(점, 선, 면, 입체 등 추상 형태)
• 현실적 형태 : 실제적으로 구상적 형태를 의미
　- 자연적 형태 : 자연의 법칙에 의해 생성된 것으로 유기적인 형태
　- 인위적 형태 : 인간의 필요에 의해 만들어진 기능적인 형태

25
설계도 보완을 위해 작업순서 방법, 마감 정도, 제품규격, 품질 등을 명시하는 것은?

① 견적서　　② 평면도
③ 시방서　　④ 설명도

 시방서(Specification)는 설계, 시공 등 도면으로 나타낼 수 없는 사항을 보완하기 위해 문서로 적어서 규정한 것이다.

26
1919년 독일 바이마르에서 창립된 바우하우스와 관련이 없는 것은?

① 설립자는 건축가 발터 그로피우스이다.
② 교과는 크게 공작교육과 형태교육으로 나누어져 있었다.
③ 1923년 이후는 기계공업과 연계를 통한 예술과의 통합이 강조되었다.
④ 대칭형의 기계적 추상형태와 기하학적 직선을 지향하였다.

27
생태학적 디자인의 지속 가능한 개발(Sustainable Development)이 의미하는 것은?

① 기술을 지속적으로 사용하여 자연을 보존한다.
② 자연이 먼저 보존되고 인간과 환경이 조화되는 개발을 한다.
③ 기술을 지속적으로 발전시켜 인간사회를 개발시킨다.
④ 인간, 기술, 자연을 지속적으로 개발한다.

 생태학적 디자인(Ecological Design)은 친환경, 친자연 디자인으로 자연을 우선시하여 보존하고 환경이 조화되는 디자인을 한다.

28
그림과 같이 동일 면적의 도형이라도 배열에 따라 크기가 달라 보이는 현상은?

① 이미지
② 형태지각
③ 착 시
④ 잔 상

 착시는 시각적으로 착각을 일으키는 현상이다.

29
다음의 (　　)에 알맞은 말은?

> 인류의 역사는 창조력에 의해 인간이 만든 도구의 역사와 맥을 같이 하며, 자연에 대응하기 위한 도구적 장비에 관한 것이 곧 (　　) 디자인의 영역에 해당된다.

① 시 각　　② 환 경
③ 제 품　　④ 멀티미디어

 제품디자인
산업디자인 영역 안에서 공업적 또는 공예적으로 제조된 생산품의 디자인을 의미한다. 제품의 형태와 색채, 질감, 재료 등의 연구를 통해 조형성을 향상시키는 것을 말하며 제품의 사용성 측면까지 고려하여 디자인해야 한다.

30 근대디자인사에서 가장 먼저 일어난 운동으로 예술의 민주화를 주장한 수공예 부흥운동은?

① 아르누보 ② 미술공예운동
③ 데 스테일 ④ 바우하우스

 미술공예운동은 19세기 말 영국에서 여러 분야의 '수공업'이 지니는 아름다움을 회복시키려고 수공예 부흥운동을 한 공예개량운동이다.

31 디자인에 있어 색채계획(Color Planning)의 정의로 가장 적합한 것은?

① 색현상을 과학적으로 연구하여 빛과 도료의 원리를 밝혀내는 것이다.
② 색채 적용에 디자이너 개인의 기호를 최대한 반영하기 위한 설득과정이다.
③ 디자인의 적용 상황을 연구하여 그것을 구체화하기 위한 색채를 선정하고 적용하는 과정을 말한다.
④ 모든 건물이나 설비 등에서 색채를 통한 안정을 찾고 눈이나 정신의 피로를 회복시키고 일의 능률을 향상시키는 목적을 갖는 활동이다.

32 감성공학에 대한 설명으로 옳은 것은?

① 일본의 소니(Sony)사에서 처음으로 감성공학을 제품에 적용하였다.
② 인간의 감성을 정량적으로 분석, 평가하는 기술이다.
③ 감성공학의 최종적인 목표는 제품 생산자의 정서적 안정을 위한 것이다.
④ 감성공학과 제품의 구매력과는 상관관계가 없다.

 감성공학은 인간의 감성을 더 정량적으로 분석, 평가하고 이를 제품이나 설계에 적용하여 인간의 삶을 더욱 편리하게 개발하려는 기술이다.

33 건물공간에 따른 색의 선택에 관한 설명 중 가장 적합하지 않은 것은?

① 사무실은 30%의 반사율을 가진 온회색(Warm Gray)이 적당하다.
② 상점에서 상품 자체가 밝은 색채를 가진 경우 일반적으로 그 상품을 부드럽게 보이기 위해 같은 색채를 배경으로 한다.
③ 병원 수술실은 연한 청록색을 사용한다.
④ 학교 색채에 있어 밝은 연녹색, 물색의 벽은 집중력을 높여 준다.

 상점에서는 상품을 돋보여야 하므로 상품 자체가 밝은색일 경우, 배경은 어두운색으로 설정하여 명시성과 주목성을 높여 마케팅의 효과를 기대할 수 있다.

34 색조에 의한 패션 디자인 계획 중 Deep, Dark, Dark Grayish와 관련이 없는 것은?

① 전체적으로 화려함이 없고 단단하며 격조 있는 느낌
② 안정되면서도 무거운 남성적 감정을 느끼게 함
③ 복고풍의 패션 트렌드와 어울리는 색조
④ 주로 스포츠웨어나 테마의상 제작에 사용

30 ② 31 ③ 32 ② 33 ② 34 ④ 정답

 스포츠웨어는 채도가 높고 선명한 색조를 주로 사용한다.

35 굿 디자인의 조건에 대한 설명 중 틀린 것은?

① 합목적성 – 디자인의 지성적 요소를 결정하며 개인 성향이 강하게 나타난다.
② 심미성 – 디자인의 감정적 요소를 결정하며 국가, 집단별로 다르게 나타난다.
③ 독창성 – 리디자인도 창조에 속한다.
④ 경제성 – 최소의 투자로 최대의 효과를 얻는다.

 합목적성은 디자인 제작 시 기본적인 기능과 실용성을 말하는 것으로 이성적, 합리적, 객관적인 특징을 가진다.

36 멀티미디어의 가장 큰 특징은?

① 매체의 쌍방향적(Two-way Com-munication)
② 정보 발신자의 의견만을 전달
③ 소수의 미디어 정보를 동시에 포함
④ 디자인의 모든 가치기준과 방향이 미디어 중심으로 변화

 멀티미디어 디자인은 동기화, 쌍방향성, 상호작용 등이 특징이다.

37 상업 색채계획의 기초 기준이 되는 색의 속성으로 묶은 것은?

① 색의 시인성 – 색의 친근성
② 색의 연상성 – 색의 상징성
③ 색의 대비성 – 색의 관리성
④ 색의 연상성 – 색의 대비성

38 컬러 이미지 스케일 사용의 장점을 가장 옳게 설명한 것은?

① 색채의 이성적 분류가 가능
② 감성을 객관적이고 논리적으로 판단
③ 유행색 유추가 용이
④ 다양한 색명의 사용이 가능

 컬러 이미지 스케일(Color Image Scale)은 색이 표현하거나 연상시키는 감성적인 이미지를 객관적 통계에 따라 만든 척도이다.

39 기능적 디자인에서 탈피, 모조 대리석과 같은 채색 라미네이트를 사용, 장식적이며 풍요롭고 진보적인 디자인을 추구한 것은?

① 반디자인
② 극소주의
③ 국제주의 양식
④ 멤피스 디자인 그룹

 멤피스 디자인 그룹(Memphis Design Group) 1970년대 말 상업주의 디자인의 획일적인 표현에서 벗어나고자 했던 실험적인 디자인 그룹이다. 선명한 색상을 사용했으며 기하학적 형상, 패턴이 주는 원초적 감성에 더 큰 의미를 갖는다.

40 그리스인들이 신전과 예술품에서 아름다움과 시각적 질서를 얻기 위한 수단으로 사용한 비례법으로 조직적 구조를 말하는 체계는?

① 조 화
② 황금분할
③ 산술적 비례
④ 기하학적 비례

 황금비율은 고대 그리스 신전과 예술품에서 발견되었고, 이후 유럽에서 가장 조화적이며 아름다운 비례로 간주되었다.

제3과목 **색채관리**

41 특정 조건에 따라 발색되는 모든 색을 포함하는 색도 그림 또는 색공간 내의 영역은?

① Color Gamut
② Color Equation
③ Color Matching
④ Color Locus

 색 영역(Color Gamut)은 매체가 재현할 수 있는 모든 색을 포함하는 색공간 영역을 말한다.

42 육안조색의 방법 중 틀린 것은?

① 시편의 색채를 D65 광원을 기준으로 조색한다.
② 샘플색이 시편의 색보다 노란색을 띨 경우, b*값이 낮은 도료나 안료를 섞는다.

③ 샘플색이 시편의 색보다 붉은색을 띨 경우, a*값이 낮은 도료나 안료를 섞는다.
④ 조색 작업면은 검은색으로 도색된 환경에서 2,000lx 조도의 밝기를 갖추도록 한다.

해설 ④ 먼셀 명도가 3 이하의 어두운색을 검색할 때는 2,000lx 이상의 조도를 사용하고 조명의 균제도는 0.8 이상인 것이 바람직하다. 조도는 500lx를 기준으로 하며, 원칙적으로는 1,000lx 이상에서 검색한다.

43 모니터나 프린터, 인터넷을 위한 표준 RGB 색공간을 지칭하는 용어는?

① BT.709
② NTSC
③ sRGB
④ RAL

해설 sRGB는 인터넷 및 모니터, 프린터 등에 사용하기 위해 만든 표준 색공간이다.

44 사물이나 이미지를 디지털 정보로 바꿔 주는 입력장치가 아닌 것은?

① 디지털 캠코더
② 디지털 카메라
③ LED 모니터
④ 스캐너

해설 ③ LED 모니터는 출력장치이다.

45 CIE에서 지정한 표준 반사색 측정방식이 아닌 것은?

① D/0
② 0/45
③ 0/D
④ 45/D

46 전기 분해의 원리를 이용하여 물체의 표면을 다른 금속의 얇은 막으로 덮어 씌우는 방법은?

① 용융도금
② 무전해도금
③ 화학증착
④ 전기도금

 전기도금은 전기 분해의 원리를 이용하여 금속을 다른 금속 위에 입히는 과정을 말한다.

47 광원의 변화에 따라 색이 다르게 보이는 정도를 나타내는 것은?

① CII
② CIE
③ MI
④ YI

해설 CII는 색이 광원의 변화에 따라 변해 보이는 정도 지수를 나타낸 것이다.

48 CCM(Computer Color Matching)에 대한 설명으로 틀린 것은?

① CCM의 특징은 분광반사율을 기준색에 맞추어 일치시키는 것이다.
② 분광반사율을 이용한 것으로 광원에 따라 색채가 일치하기도 하고 달라지기도 한다.

③ 사용되는 색료의 양을 정확하게 지정하여 발색에 소요되는 비용을 정확히 산출할 수 있다.
④ 수십 년의 경험과 기술을 필요로 하지 않으며 정보의 공유가 가능하다.

49 RGB 색공간의 톤 재현 특성 관련 설명으로 가장 거리가 먼 것은?

① Rec.709(HDTV) 영상을 시청하기 위한 기준 디스플레이는 감마 2.4를 톤 재현 특성으로 사용한다.
② DCI-P3는 감마 2.6을 기준 톤 재현 특성으로 사용한다.
③ ProPhotoRGB 색공간은 감마 1.8을 기준 톤 재현 특성으로 사용한다.
④ sRGB 색공간은 감마 2.0을 기준 톤 재현 특성으로 사용한다.

50 효과적인 색채 연출을 위한 광원이 틀린 것은?

① 적색광원 – 육류, 소시지
② 주광색광원 – 옷, 신발, 안경
③ 은백색광원 – 매장, 전시장, 학교 강당
④ 전구색광원 – 보석, 꽃

51 CIE Colorimetry 기술문서에 정의된 특별 메타머리즘 지수(Special Meta- merism Index)에 관한 설명으로 틀린 것은?

> 기준 조명 및 기준 관찰자하에서 동일한 3자극치값을 갖는 두 개의 시료 반사스펙트럼이 서로 다를 경우 메타머리즘 현상이 발생한다.

① 조명 변화에 따른 메타머리즘 지수가 있다.
② 시료 크기 변화에 따른 메타머리즘 지수가 있다.
③ 관찰자 변화에 따른 메타머리즘 지수가 있다.
④ CIELAB 색차값을 메타머리즘 지수로 사용한다.

 ② 시료의 크기는 메타머리즘 지수와 크게 연관이 없다.

52 CRI(Color Rendering Index)에 관한 설명으로 틀린 것은?

① 정확한 색 평가를 위해서는 CRI 90 이상의 조명이 권장된다.
② CCT 5,000K 이하의 광원은 같은 색온도의 이상적인 흑체(Ideal Blackbody Radiator)와 비교하여 CRI 값을 얻는다.
③ 높은 CRI 값이 반드시 좋은 색 재현을 의미하지 않을 수 있다.
④ 백열등(Incandescent Lamp)은 낮은 CRI를 가지므로 정확한 색 평가를 위한 조명으로 사용되지 않는다.

53 색채 소재의 분류에 있어 각 소재별 사례가 잘못된 것은?

① 천연수지 도료 – 옻, 유성페인트, 유성에나멜
② 합성수지 도료 – 주정도료, 캐슈계 도료, 래커
③ 천연염료 – 동물염료, 광물염료, 식물염료
④ 무기안료 – 아연, 철, 구리 등 금속 화합물

 합성수지로는 알키드계, 아크릴계, 아미노계, 에폭시계, 우레탄계, 실리콘계 등이 있다.

54 측색 결과 기록 시 포함해야 할 필수적인 사항에 해당되지 않는 것은?

① 측정시간 ② 색채 측정방식
③ 표준광의 종류 ④ 표준관측자

측색 결과 기록 시 측정시간은 필수적인 사항에 해당되지 않는다.

55 RGB 잉크젯 프린터 프로파일링의 유의사항으로 잘못된 것은?

① 프린터 드라이버의 소프트웨어 설정에서 이미지의 컬러를 임의로 변경하는 옵션을 모두 활성화해야 한다.
② 잉크젯 프린팅 시에는 프로파일 타깃의 측정 전 고착시간이 필요하다.
③ 프린터 드라이버의 매체 설정은 사용하는 잉크의 양, 검정 비율 등에 영향을 준다.
④ 프로파일 생성 시 사용한 드라이버의 설정은 이후 출력 시 동일한 설정으로 유지해야 한다.

56 육안조색을 할 때 색채관측 시 발생하는 이상현상과 가장 관련있는 것은?

① 연색현상
② 착시현상
③ 잔상, 조건등색 현상
④ 무조건등색 현상

 육안조색 시 색채관측에서 조색 후 기준색과 시료를 비교할 때는 표준광원에 내장된 라이트박스를 이용하여 단시간에 비교하여야 한다. 시간이 길어지면 잔상, 조건등색 현상이 발생한다.

57 CIE 3자극값의 Y값과 CIELAB의 L* 값과의 관계를 가장 잘 설명한 것은?

① 둘 다 밝기를 나타내는 좌푯값으로서로 비례한다.
② 둘 다 밝기를 나타내는 값이지만, L*값은 Y의 제곱에 비례한다.
③ 둘 다 밝기를 나타내는 값이지만, L*값은 Y의 세제곱에 비례한다.
④ 둘 다 밝기를 나타내는 값이지만, Y값은 L*의 세제곱에 비례한다.

58 다음 () 안에 들어갈 적합한 것은?

육안조색 시 색채관측을 위한 (㉠) 광원과 (㉡)lx 조도의 환경에서 작업을 하면 좋다.

① ㉠ D₆₅, ㉡ 1,000
② ㉠ D₆₅, ㉡ 200
③ ㉠ D₃₅, ㉡ 1,500
④ ㉠ D₁₅, ㉡ 100

59 유기안료의 일반적인 특징이 아닌 것은?

① 유기안료는 인쇄잉크, 도료 등에 사용된다.
② 무기안료에 비해 빛깔이 선명하고 착색력이 크다.
③ 무기안료에 비해 내광성과 내열성이 크다.
④ 유기용제에 녹아 색의 번짐이 나타나기도 한다.

 유기안료의 내열성은 무기안료만 못하나 색의 종류가 많아 널리 사용된다.

60 측정하고자 하는 시료의 가시광선 분광반사율을 측정하고 인간의 3자극 효율함수와 기준광원의 분광광도 분포를 사용하여 색채값을 산출하는 색채계는?

① 분광식 색채계
② 필터식 색채계
③ 여과식 색채계
④ 휘도 색채계

해설 분광식 색채계는 시료의 가시광선 영역에서 분광반사율을 측정한다.

 56 ③ 57 ④ 58 ① 59 ③ 60 ①

제4과목 색채지각론

61 인간의 색지각 능력을 고려할 때 가장 분별하기 어려운 것은?

① 색상의 차이
② 채도의 차이
③ 명도의 차이
④ 동일함

62 색의 심리적 기능에 대한 설명이 틀린 것은?

① 밝은 회색은 실제 무게보다 가벼워 보인다.
② 어두운 파란색은 실제 무게보다 가벼워 보인다.
③ 선명한 파란색은 차가운 느낌을 준다.
④ 선명한 빨간색은 따뜻한 느낌을 준다.

 중량감은 명도의 영향을 많이 받으며, 저명도는 무거워 보인다.

63 색의 혼합에 관한 설명 중 틀린 것은?

① 감산혼합의 2차색은 가산혼합의 1차색과 같은 색상이다.
② 가산혼합의 2차색은 감산혼합의 1차색과 같은 색상이다.
③ 감산혼합의 2차색은 가산혼합의 1차색보다 순도가 높다.
④ 가산혼합의 2차색은 1차색보다 밝아진다.

 감산혼합의 2차색은 가산혼합의 1차색보다 색상 순도가 높지 않다.

64 연령이 높아질수록 가장 약하게 인지되는 파장은?

① 400nm
② 500nm
③ 600nm
④ 700nm

 시신경의 노화는 청색이나 보라색과 같은 파장이 낮은 영역에서 색 판별 능력저하가 현저하다. 검정, 갈색, 짙은 남색을 분간하기 어려워지고, 파스텔톤의 색깔도 구분하기 어렵다.

65 정의 잔상(양성적 잔상)에 대한 설명으로 옳은 것은?

① 색자극에 대한 잔상으로 대체로 반대색으로 남는다.
② 어두운 곳에서 빨간 성냥불을 돌리면 길고 선명한 빨간 원이 그려지는 현상이다.
③ 원 자극과 같은 정도의 밝기와 반대색의 기미를 지속하는 현상이다.
④ 원 자극이 선명한 파랑이면 밝은 주황색의 잔상이 보인다.

정의 잔상(Positive Afterimage)은 원래의 색이나 밝기가 같은 잔상을 말한다.

61 ② 62 ② 63 ③ 64 ① 65 ② **정답**

66 색의 물리적 분류가 잘못 연결된 것은?

① 광원색 - 전구나 불꽃처럼 발광을 통해 보이는 색이다.

② 경영색 - 거울처럼 완전반사를 통하여 표면에 비치는 색이다.

③ 공간색 - 맑고 푸른 하늘과 같이 순수하게 색만이 있는 느낌으로서 깊이감이 있다.

④ 표면색 - 반사물체의 표면에서 보이는 색으로 불투명감, 재질감 등이 있다.

해설 공간색은 유리컵 속의 물이나 수영장의 물색처럼 용적 지각을 수반하는 색을 말한다.

67 가시광선의 파장영역 중 단파장영역에 대한 설명으로 틀린 것은?

① 굴절률이 작다.

② 회절하기 어렵다.

③ 산란하기 쉽다.

④ 광원색은 파랑, 보라이다.

해설 가시광선의 파장영역은 380~780nm로 크게 장파장역, 중파장역, 단파장역으로 나뉜다. 장파장역은 약 590~780nm로 빨강, 주황의 광원색을 띠며 굴절률이 작으며 산란이 어렵다. 단파장역은 380~500nm로 파랑, 보라의 광원색을 띠며 굴절률이 크며 산란이 쉽다.

68 전자기파의 존재를 이론적으로 유도하여 그 속도가 광속도와 일치한다는 사실을 발견하면서 빛의 전자기파설을 확립한 학자는?

① 맥스웰(James Clerk Maxwell)

② 아인슈타인(Albert Einstein)

③ 맥니콜(Edward F. McNichol)

④ 뉴턴(Isaac Newton)

69 작업자들의 피로감을 덜어주는 데 가장 효과적인 실내 색채는?

① 중명도의 고채도 색

② 저명도의 고채도 색

③ 고명도의 저채도 색

④ 저명도의 저채도 색

70 직물의 혼색에 관한 설명으로 틀린 것은?

① 염료를 혼색하여 착색된 섬유에는 가법혼색의 원리가 나타난다.

② 여러 색의 실로 직조된 직물에서는 병치혼색의 원리가 나타난다.

③ 염료의 색은 섬유에 침투하여 착색되므로 염색 후의 색과 일치하지 않을 수 있다.

④ 베졸트는 하나의 실 색을 변화시켜 직물 전체의 색조를 변화시킬 수 있다고 하였다.

해설 염료의 혼색은 감법혼색의 원리가 나타난다.

71 교통표지나 광고물 등에 사용될 색을 선정할 때 흰 바탕에서 가장 명시성이 높은 색은?

① 파 랑 ② 초 록
③ 빨 강 ④ 주 황

 명시성은 두 가지 이상의 색을 대비했을 때, 금방 눈에 뜨이는 성질을 말한다. 교통표지에서는 흰 바탕에 초록색이 명시성이 높다.

72 붉은 사과를 보았을 때 지각되는 빛의 파장에 가장 근접한 것은?

① 300~400nm
② 400~500nm
③ 500~600nm
④ 600~700nm

73 색순응에 대한 설명이 옳은 것은?

① 밝은 곳에서 갑자기 어두운 곳으로 들어갔을 때 시간이 경과하면 어둠에 순응하게 된다.
② 조명에 의해 물체색이 바뀌어도 자신이 알고 있는 고유의 색으로 보인다.
③ 어두운 곳에서 밝은 곳으로 나오면 눈이 부시지만 잠시 후 정상적으로 보이게 된다.
④ 중간 밝기에서 추상체와 간상체 양쪽이 작용하고 있는 시각의 상태이다.

 색순응(Chromatic Adaptation)은 조명에 의해 물체색이 바뀌어도 자신이 알고 있는 고유의 색으로 보이게 되는 현상을 말한다.

74 빨간색의 사각형을 주시하다가 노랑 배경을 보면 순간적으로 보이는 색은?

① 연두 띤 노랑
② 주황 띤 노랑
③ 검정 띤 노랑
④ 보라 띤 노랑

75 헤링(Hering)의 반대색설에 대한 설명에 등장하는 반대색의 짝이 아닌 것은?

① 흰색 – 검정
② 초록 – 빨강
③ 빨강 – 파랑
④ 파랑 – 노랑

 헤링(Hering)은 빨강–초록 물질, 파랑–노랑 물질, 검정–하양 물질이 존재한다고 가정하였다.

76 채도를 가장 강하게 느낄 수 있는 대비는?

① 보색대비
② 면적대비
③ 명도대비
④ 계시대비

 보색은 색상환에서 반대의 위치에 있는 색이며 채도를 가장 강하게 느낄 수 있다.

71 ② 72 ④ 73 ② 74 ① 75 ③ 76 ① 정답

77 채도대비를 활용하여 차분하면서도 선명한 이미지의 패턴을 만들고자 할 때 패턴 컬러인 파랑과 가장 잘 조화되는 배경색은?

① 빨 강　　② 노 랑
③ 초 록　　④ 회 색

 채도는 색의 선명도이므로 채도가 가장 낮은 회색이 적절하다.

78 색채혼합에 대한 설명 중 틀린 것은?

① 컬러 텔레비전은 병치혼색의 원리가 적용된다.
② 감법혼합은 색을 혼합할수록 명도와 채도가 낮아진다.
③ 회전혼합은 명도와 채도가 두 색의 중간 정도로 보이며 각 색의 면적에 영향을 받는다.
④ 직조 시의 병치혼색 효과는 일종의 감법혼합이다.

해설 병치혼합은 일종의 가법혼색이다.

79 가산혼합에 대한 설명 중 틀린 것은?

① 혼합하면 원래의 색보다 명도가 높아진다.
② 3원색은 황색(Y), 적색(R), 청색(B)이다.
③ 모든 색을 같은 양으로 혼합하면 흰색이 된다.
④ 색광혼합을 가산혼합이라고도 한다.

해설 가산혼합에서는 적색(R), 녹색(G), 청색(B)의 3원색을 섞으면 어떤 색이라도 얻을 수 있다.

80 색과 색채지각 및 감정효과에 관한 연결이 옳은 것은?

① 난색 – 진출색, 팽창색, 흥분색
② 난색 – 진출색, 수축색, 진정색
③ 한색 – 후퇴색, 수축색, 흥분색
④ 한색 – 후퇴색, 팽창색, 진정색

해설 가깝게 보이는 색을 진출색, 멀리 보이는 색을 후퇴색이라고 하며 진출효과는 난색이 한색보다, 밝은색이 어두운색보다, 채도가 높은 색이 채도가 낮은 색보다, 유채색이 무채색보다 더 효과가 있다.

제5과목 색채체계론

81 먼셀 표기법에 따른 설명이 옳은 것은?

① 10R 3/6 – 탁한 적갈색, 명도 6, 채도 3
② 7.5YR 7/14 – 노란 주황, 명도 7, 채도 14
③ 10GY 8/6 – 탁한 초록, 명도 8, 채도 6
④ 2.5PB 9/2 – 남색, 명도 9, 채도 2

해설 먼셀 색표기법은 색의 3속성을 색상기호, 명도단계, 채도단계의 순으로 H V/C로 기록한다.

82 슈브뢸(M. E. Chevreul)의 색채조화론 중 "전체적으로 하나의 주된 색을 이루는 배색은 조화한다."라는 것으로, 색이 가지는 여러 속성 중 공통된 요소를 갖추어 전체 통일감을 부여하는 배색은?

① 도미넌트(Dominant)
② 세퍼레이션(Separation)
③ 톤인톤(Tone in Tone)
④ 톤온톤(Tone on Tone)

 ② 세퍼레이션(Separation) : 색상과 톤이 비슷하여 전체적으로 배색의 관계가 모호한 경우에 명쾌한 이미지를 부여하기 위하여 분리색으로 무채색을 삽입하는 배색
③ 톤인톤(Tone in Tone) : 같은 톤을 이용하여 색상을 다르게 하는 배색
④ 톤온톤(Tone on Tone) : 동일 색상에서 톤의 명도차를 비교적 크게 둔 배색

83 색채조화에 대한 설명으로 틀린 것은?

① 색채조화는 상대적인 색을 바르게 선택하여, 더욱 좋은 효과를 얻는 것을 의미한다.
② 색채조화는 주관적인 판단이나 일시적인 평가를 얻기 위한 것이다.
③ 색채조화는 조화로운 균형을 의미한다.
④ 색채조화는 두 색 또는 그 이상의 색채 연관효과에 대한 가치평가로 말한다.

84 CIE 색체계의 설명이 틀린 것은?

① 국제조명위원회에서 1931년 총회 때에 정한 표색법이다.
② 모든 색을 XYZ라는 세 가지 양으로 표시할 수 있다.
③ Y는 색의 순도의 양을 나타낸다.
④ x와 y는 3자극치 XYZ에서 계산된 색도를 나타내는 좌표이다.

 CIE 색체계는 가산혼합의 원리로 색의 3원색을 X(빨강), Y(초록), Z(파랑)에서 감지하여 세 자극치의 값을 표시한다.

85 혼색계의 특징이 아닌 것은?

① 물리적 영향을 받지 않아 정확한 색의 측정이 가능하다.
② 빛의 가산혼합의 원리에 기초하고 있다.
③ 수치로 구성되어 감각적인 색의 연상이 가능하다.
④ 수치로 표시되어 변색, 탈색의 물리적 영향이 없다.

 ③ 감각적인 색의 연상과는 크게 연관성이 없다.

86 오스트발트 색체계와 관련이 깊은 이론은?

① 문-스펜서 조화론
② 뉴턴의 광학
③ 헤링의 반대색설
④ 영-헬름홀츠 이론

 오스트발트 색체계는 헤링의 이론을 바탕으로 색상을 주파장으로 정의하고, 24색상으로 분할하여 색상환을 구성하였다.

87 NCS 색체계의 표기법에서 6가지 기본 색의 기호가 아닌 것은?

① W ② S

③ P ④ B

해설 NCS 색체계는 2가지 무채색인 흰색(W), 검정(S)과 4가지 유채색인 빨강(R), 파랑(B), 녹색(G), 노랑(Y)의 6가지 기본색으로 되어 있다.

88 색채표준화의 대상이 아닌 것은?

① 광원의 표준화

② 물체 반사율 측정의 표준화

③ 색의 허용차의 표준화

④ 표준관측자의 3자극 효율함수 표준화

해설 색채표준화는 색의 커뮤니케이션과 정확한 관리를 가능하게 하기 위함으로 전 세계적으로 가장 광범위하게 사용되는 표준색체계를 표준화한다.

89 L*a*b* 색공간 읽는 법에 대한 설명으로 옳은 것은?

① L* : 명도, a* : 빨간색과 녹색 방향, b* : 노란색과 파란색 방향

② L* : 명도, a* : 빨간색과 파란색 방향, b* : 노란색과 녹색 방향

③ L* : R(빨간색), a* : G(녹색), b* : B(파란색)

④ L* : R(빨간색), a* : Y(노란색), b* : B(파란색)

해설 L*a*b* 측색값에서 +L*는 고명도이고 −L*는 저명도, +a*는 Red 방향이며 −a*는 Green 방향, +b*는 Yellow 방향이고 −b*는 Blue 방향이다.

90 먼셀 기호 2.5PB 2/4와 가장 근접한 관용색명은?

① 라벤더 ② 비둘기색

③ 인디고블루 ④ 포도색

해설 라벤더는 7.5PB 7/6, 포도색은 5P 3/6, 비둘기색은 5PB 6/2이다.

91 음양오행사상에 오방색과 방위가 잘못 연결된 것은?

① 동쪽 − 청색 ② 중앙 − 백색

③ 북쪽 − 흑색 ④ 남쪽 − 적색

해설 오방색(五方色)에서 청은 동방, 적은 남방, 황은 중앙, 백은 서방, 흑은 북방으로 오방이 주된 골격을 이룬다.

92 오스트발트 색채조화론의 설명 중 틀린 것은?

① 무채색의 조화 − 무채색 단계 속에서 같은 간격의 순서로 나열하거나 일정한 규칙에 따라 변화된 간격으로 나열하면 조화됨

② 등백색 계열의 조화 − 두 알파벳 기호 중 뒤의 기호가 같으면 하양의 양이 같다는 공통 요소를 지니므로 질서가 일어남

③ 등순색 계열의 조화 − 등색상 삼각형의 수직선 위에서 일정한 간격의 순서로 나열된 색들은 순색도가 같으므로 질서가 일어나 조화됨

④ 등가색환에서의 조화 − 색상은 달라도 백색량과 흑색량이 같음으로 일어나는 조화원리임

 등백색 계열의 조화는 두 알파벳 기호 중 앞의 기호가 같으면 하양의 양이 같다는 공통 요소를 지니므로 질서가 일어난다.

93 배색된 채색들이 서로 공용되는 상태와 속성을 가지는 색채조화 원리는?

① 대비의 원리
② 유사의 원리
③ 질서의 원리
④ 명료의 원리

94 Yxy 색체계에서 중심 부분의 색은?

① 백 색
② 흑 색
③ 회 색
④ 원 색

95 관용색명에 대한 설명으로 틀린 것은?

① 시대, 장소, 유행 등에서 이름을 딴 것과 이미지의 연상어에 기본적인 색명을 붙여서 만든 것은 관용색명에서 제외된다.
② 계통색 이름을 따르기 어려운 경우는 관용색 이름을 사용해도 된다.
③ 습관상으로 오래전부터 사용하는 색 하나하나의 고유색명과 현대에 와서 사용하게 된 현대색명으로 나눈다.
④ 자연현상에서 유래된 색명에는 하늘색, 땅색, 바다색, 무지개색 등이 있다.

 관용색명은 습관상 사용되는 개개의 색에 대한 고유색명으로 동물, 식물, 자연대상물, 지명, 인명 등의 이름을 따서 만든 것이다.

96 오스트발트의 색입체를 명도 축의 수직으로 자르면 나타나는 형태는?

① 직사각형
② 마름모형
③ 타원형
④ 사다리형

 오스트발트의 색입체를 명도 축의 수직으로 자르면 마름모형이 나타난다.

97 먼셀 색체계에 관한 설명으로 옳은 것은?

① 색의 3속성에 따른 지각적인 등보도성을 가진 체계적인 배열
② 심리・물리적인 빛의 혼색실험에 기초를 둔 표색
③ 표준 3원색인 적, 녹, 청의 조합에 의한 가법혼색의 원리 적용
④ 혼합하는 색량의 비율에 의하여 만들어진 체계

 멘셀 색체계는 색의 3속성을 바탕으로 체계적으로 색을 연계하여 객관적인 과학화와 표준화가 이루어져 현재 세계적으로 가장 많이 쓰이고 있다.

98 NCS의 색체계에 대한 설명으로 틀린 것은?

① NCS는 스웨덴 색채연구소가 연구하고 발표하여 스웨덴과 노르웨이 등의 국가 표준색 제정에 기여하였다.

② 뉘앙스라는 개념을 사용하며 검은 색도, 순색도로 표시한다.

③ 헤링의 4원색 이론에 기초한다.

④ 국제표준으로서 KS에도 등록되었다.

 NCS의 색체계는 KS에 등록되어 있지는 않다.

99 한국산업표준에서 유채색의 수식 형용사로 틀린 것은?

① 선명한(Vivid)

② 해맑은(Pale)

③ 탁한(Dull)

④ 어두운(Dark)

 ② Pale은 '연한'이다.

100 상용 실용색표의 설명으로 옳은 것은?

① 색채의 구성이 지각적 등보성에 따라 이루어져 있다.

② 어느 나라의 색채감각과도 호환이 가능하다.

③ CIE 국제조명위원회에서 표준으로 인정되었다.

④ 유행색, 사용빈도가 높은 색 등에 집중되어 있다.

2020년

제4회

컬러리스트기사

기출문제

제1과목 | 색채심리 · 마케팅

01 일반적인 색채의 지각과 감정효과에 대한 설명으로 틀린 것은?

① 난색 계열은 따뜻해 보인다.
② 한색 계열은 수축되어 보인다.
③ 중성색은 면적감에 가장 많은 영향을 미친다.
④ 명도가 낮은 색은 무거워 보인다.

해설 난색 계열은 따뜻하고 팽창되어 보이고, 한색 계열은 차갑고 수축되어 보인다. 중량감은 명도의 영향을 받으며 저명도가 무거운 느낌이 난다.

02 색채마케팅 전략의 영향 요인 중 비교적 관계가 가장 적은 것은?

① 인구통계적, 경제적 환경
② 잠재의식, 심리적 환경
③ 기술적, 자연적 환경
④ 사회, 문화적 환경

03 연령에 따른 색채기호를 설명한 것으로 가장 거리가 먼 것은?

① 색채 선호는 인종, 국가를 초월하여 거의 비슷한 경향을 보인다.
② 노화된 연령층의 경우 저채도 한색 계열의 색채를 더 잘 식별할 수 있고 선호도도 높다.
③ 지식과 전문성이 쌓여가는 성인이 되면서 점차 단파장의 색채를 선호하게 된다.
④ 고령자들은 빨강이나 노랑과 같은 장파장 영역의 색채에 대한 선호도가 높아진다.

해설 고령자는 난색 계열의 색을 더 잘 식별할 수 있다.

04 기억색을 설명하는 것으로 옳은 것은?

① 대상의 표면색에 대한 무의식적인 추론에 의해 결정되는 색채
② 물체의 색채가 변하지 않고 그대로 유지된다고 지각하는 것
③ 조명에 의해 물체색이 다르게 보이는 것
④ 착시현상에 의해 일어나는 색 경험

해설 기억색(Memory Color)은 대상의 표면색에 대한 무의식적인 추론에 의해 결정되는 색채이다.

1 ③ 2 ② 3 ② 4 ① 정답

05 생후 6개월이 지난 유아가 대체적으로 선호하는 색채는?

① 고명도의 한색 계열
② 저채도의 난색 계열
③ 고채도의 난색 계열
④ 저명도의 난색 계열

해설 생후 6개월부터는 원색을 구별할 수 있으며, 연령이 낮을수록 장파장에 반응한다. 어린이는 고명도의 색, 무채색보다 원색 계열과 밝은 톤을 선호한다.

06 소비자의 구매행동 중 소비자에게 가장 폭넓게 영향을 미치는 요인은?

① 사회적 요인
② 심리적 요인
③ 문화적 요인
④ 개인적 요인

해설 소비자 행동요인
• 사회적 요인 : 준거집단, 가족, 대면집단 등
• 문화적 요인 : 사회계층, 하위문화 등
• 개인적 요인 : 나이, 생활주기, 직업, 경제적 상황, 개성, 자아개념 등
• 심리적 요인 : 동기, 지각, 학습, 신념, 태도 등

07 색채마케팅을 위한 마케팅의 기초이론에 대한 설명 중 틀린 것은?

① 마케팅이란 개인이나 집단이 상호 제품과 가치를 창출하고 교환하여 그들의 욕구를 충족시키는 사회적 관리의 과정이다.
② 마케팅의 기초는 인간의 욕구에서 출발하는데 욕구는 필요, 수요, 제품, 교환, 거래, 시장 등의 순환고리를 만든다.

③ 인간의 욕구는 매우 다양하므로 제품에 따라 1차적 욕구와 2차적 욕구를 분리시켜 제품과 서비스를 창출하는 것이 좋다.
④ 마케팅의 가장 기초는 인간의 욕구(Needs)로, 매슬로는 인간의 욕구가 다섯 계층으로 구분된다고 설명하였다.

08 비렌(Faber Birren)의 색채 공감각에서 식당 내부의 가구 등에 식욕이 왕성하도록 유도하기 위한 색채는?

① 초록색 ② 노란색
③ 주황색 ④ 파란색

해설 식욕을 상승시키는 것과 관련된 색은 난색 계열의 빨강, 주황, 노랑이다.

09 색채 심리효과를 고려하여 색채계획을 진행하고자 할 때 옳은 것은?

① 면적이 작은 방의 한쪽 벽면을 한색으로 처리하여 진출감을 준다.
② 효과적이고 실용적인 배색으로 건물을 보호, 유지하는 데 도움을 준다.
③ 아파트 외벽 색채계획 시 4cm × 4cm의 샘플을 이용하여 계획하면 실제 계획한 색상을 얻을 수 있다.
④ 노인들을 위한 제품의 색채계획 시 흰색, 청색 등의 색상차가 많이 나는 배색을 실시하여 신체적 특징을 배려한다.

10 운송수단의 색채 설계에 관한 배색조건과 가장 거리가 먼 것은?

① 항상성과 안전성
② 계절의 조화
③ 쾌적함과 안정감
④ 환경의 조화

> **해설** 운송수단의 색채 설계에 관한 배색조건에서 계절감은 거리가 멀다.

11 유행색의 심리적 발생요인이 아닌 것은?

① 안전욕구 ② 변화욕구
③ 동조화 욕구 ④ 개별화 욕구

12 소비자에 대한 심리접근법의 하나인 AIO법으로 측정할 수 없는 것은?

① 의 견 ② 관 심
③ 심 리 ④ 활 동

> **해설** AIO법은 활동(Activities), 흥미(관심, Interests), 의견(Opinions) 등으로 구분하여 측정하는 방법이다.

13 풍토색에 대한 설명으로 틀린 것은?

① 특정 지역의 기후와 토지의 색을 의미한다.
② 그 지역에 부는 바람과 내리쬐는 태양의 빛과 흙의 색을 뜻한다.
③ 지리적으로 근접하거나 기후가 유사한 국가나 민족의 색채 특징은 유사하다.

④ 도로환경, 옥외광고물, 수목이나 산 등 그 지역의 특성을 전달하는 색채이다.

> **해설** 풍토색은 지역적 특징의 색으로 지역의 토지, 자연, 풍토로 생활, 문화에 영향을 준다.

14 색채마케팅에서 시장세분화 전략으로 이용되며 인구통계적 특성, 라이프스타일, 특정 조건 등을 만족하는 집단을 대상으로 하는 마케팅은?

① 대중마케팅
② 표적마케팅
③ 포지셔닝 마케팅
④ 확대마케팅

> **해설** 표적마케팅(Target Marketing)은 소비자의 인구통계적 특성과 라이프스타일에 관한 정보를 활용하여 소비자욕구를 충족시키는 마케팅전략을 말한다.

15 SD법의 첫 고안자인 오스굿이 요인분석을 통해 밝혀낸 3가지 의미공간의 대표적인 구성요인에 해당되지 않는 것은?

① 평가요인
② 역능요인
③ 활동요인
④ 심리요인

> **해설** 오스굿은 요인분석을 통해 3가지 의미공간의 대표적인 구성요인(평가차원, 역능차원, 활동차원)을 밝혀냈다.
> • 평가차원(Evaluation) : 좋다 – 나쁘다
> • 역능차원(Potency) : 크다 – 작다
> • 활동차원(Activity) : 빠르다 – 느리다

16 시장세분화(Market Segmentation)에 대한 설명이 틀린 것은?

① 시장세분화란 다양한 욕구를 가진 전체 시장을 일정한 기준하에 공통된 욕구와 특성을 가진 부분 시장으로 나누는 것을 말한다.

② 기업이 구체적인 마케팅 활동을 하는 세분시장을 표적시장(Target Market)이라 한다.

③ 치약은 시장세분화의 기준 중 행동 분석적 속성인 가격민감도에 따라 세분화하는 것이 좋다.

④ 자가용 승용차 시장은 인구통계학적 속성 중 소득에 따라 세분화하는 것이 좋다.

17 AIDMA 단계에서 광고효과가 가장 크게 나타나는 단계는?

① 행 동　　② 기 억
③ 욕 구　　④ 흥 미

 AIDMA 단계에서 기억(Memory)단계는 소비자의 구매의욕이 최고치에 달하는 시점으로, 제품의 광고나 정보 등을 기억하고 심리적 구매를 결정하는 단계이다.

18 색채 라이프 사이클 중 회사 간의 치열한 경쟁으로 가격, 광고, 유치경쟁이 일어나는 시기는?

① 도입기　　② 성장기
③ 성숙기　　④ 쇠퇴기

해설 성숙기
• 수요가 포화상태에 이르는 시기
• 이익 감소, 매출의 성장세가 정점에 이르는 시기
• 반복수요가 늘고, 제품의 리포지셔닝과 브랜드 차별화 전략이 필요

19 소비자 행동에 영향을 미치는 사회적 요인 중 하나로 개인의 태도나 의견, 가치관에 영향을 미치는 집단은?

① 거주집단　　② 준거집단
③ 동료집단　　④ 희구집단

해설 준거집단(Reference Group)은 개인의 태도, 가치 및 행동 방향에 영향을 미치는 집단을 말한다.

20 색채조사 자료의 분석을 위한 기술 통계분석 설명으로 틀린 것은?

① 특징화시키거나 요약시키는 지수를 추출하기 위한 가장 단순한 방법은 빈도분포, 집중경향치, 퍼센트 등이 있다.

② 모집단에 어떤 인자들이 있는지 추출하는 방법을 요인분석이라 한다.

③ 어떤 집단의 요소를 다차원 공간에서 요소의 분포로부터 유사한 것을 모아 군으로 정리하는 것을 군집분석이라 한다.

④ 인자들의 숫자를 줄여 단순화하는 것을 판별분석이라 한다.

해설 판별분석은 두 개 이상의 모집단에서 추출된 표본들이 지니고 있는 정보를 이용하여 비표본들이 어느 모집단에 추출된 것인지를 결정해 줄 수 있는 기준을 찾는 분석법이다.

제 2 과목 **색채디자인**

제 **2** 과목 **색채디자인**

21 디자인 사조들이 대표적으로 사용하였던 색채의 경향이 틀린 것은?

① 옵아트는 색의 원근감, 진출감을 흑과 백 또는 단일 색조를 강조하여 사용한다.

② 미래주의는 기하학적 패턴과 잘 조화되어 단순하면서도 세련된 느낌을 준다.

③ 다다이즘은 화려한 면과 어두운 면을 동시에 갖고 있으면서, 극단적인 원색대비를 사용하기도 한다.

④ 데 스테일은 기본 도형적 요소와 삼원색을 활용하여 평면적 표현을 강조한다.

> **해설** 미래주의는 기계시대에 어울리는 금속성 광택 소재와 하이테크 소재의 색채가 주를 이루었다.

22 디자인의 조건 중 독창성에 대한 설명으로 틀린 것은?

① 디자이너의 창의적인 감각에 의하여 새롭게 탄생한다.

② 부분적으로 이미 존재하는 디자인을 수정 또는 모방하여 사용한다.

③ 대중성이나 기능보다는 차별화에 중점을 두어야 한다.

④ 시대양식에서 새로운 정신을 찾아 창의력을 발휘한다.

> **해설** 디자인의 조건 중 독창성은 독창적인 아이디어와 개성으로 디자인하는 것이다. 이미 기존에 있는 디자인을 수정, 보완하는 것은 독창적인 아이디어라고 볼 수 없다.

23 전통적 4대 매체에 해당되지 않는 것은?

① 신 문

② 라디오

③ 잡 지

④ 인터넷

> **해설** 4대 매체는 TV, 신문, 라디오, 잡지로서 전통적 매체라고 볼 수 있다.

24 윌리엄 모리스(William Morris)가 중심이 된 디자인 사조와 관계가 먼 것은?

① 예술의 민주화·사회화 주장

② 수공예 부흥, 중세 고딕양식 지향

③ 대량생산 시스템의 거부

④ 기존의 예술에서 분리

> **해설** 산업혁명에 따른 생산품의 질적 하락과 예술성 저하로 인하여 윌리엄 모리스가 주축이 된 수공예 중심의 미술공예운동이 등장하게 되었다. 이는 프랑스의 아르누보 양식 등 근대 디자인에 많은 영향을 미쳤다.

25 감정적이고 역동적인 스타일을 강조하고, 건축에서의 거대한 양식, 곡선의 활동, 자유롭고 유연한 접합 부분 등의 특색을 나타낸 시기는?

① 르네상스 시기

② 중세 말기

③ 바로크 시기

④ 산업혁명 초기

> **해설** 바로크 양식은 감정적이고 역동적인 스타일과 남성적 성향이 강한 특징이 있다.

21 ② 22 ② 23 ④ 24 ④ 25 ③ 정답

26 도구의 개념으로 물건을 창조 및 디자인하는 분야는?

① 시각디자인
② 제품디자인
③ 환경디자인
④ 건축디자인

> **해설** 제품디자인(Product Design)은 상품의 형상, 모양, 색채, 장식 등을 소비자의 욕구에 부응하도록 하여 구매선호를 일으키고 상품을 창조 및 디자인하는 분야이다.

27 인테리어 색채계획에 관한 내용으로 가장 관계가 없는 것은?

① 적용될 대상의 기능과 목적에 부합하여야 한다.
② 유사색 배색계획은 다채롭고 인위적으로 보이기 쉽다.
③ 전체적인 이미지를 선정한 후 사용색을 추출하는 방법도 있다.
④ 사용색의 소재별(재료적) 특성을 고려할 필요가 있다.

> **해설** ② 유사색 배색은 인접한 색을 이용하는 배색방법으로 색상차가 적다.

28 색채계획에 앞서 색채를 적용할 대상을 검토할 때, 고려해야 할 조건에 대한 설명으로 틀린 것은?

① 거리감 – 대상과 사물의 거리
② 면적효과 – 대상이 차지하는 면적
③ 조명조건 – 광원의 종류 및 조도
④ 공공성의 정도 – 개인용, 공동사용의 구분

29 어떤 목표에 도달하기 위해서 자연과 사회의 과정을 의도적으로 목적에 맞게 실용화하는 것은?

① 방법(Method)
② 평가(Evaluation)
③ 목적지향성(Telesis)
④ 연상(Association)

> **해설** 빅터 파파넥의 복합기능에서 특수한 목적을 달성하기 위한 자연과 사회에 대한 의도적인 실용화를 의미하는 것이 텔레시스(Telesis)이다.

30 21세기 정보화 및 다양한 미디어가 확산됨에 따라 멀티미디어 디자이너에게 요구되는 자질로 가장 거리가 먼 것은?

① 청각 정보의 시각화 능력
② 시청각 정보의 통합능력
③ 추상적 개념의 구체화 능력
④ 특정한 제품의 기술적 능력

> **해설** ④ 멀티미디어와 제품의 기술적 능력은 거리가 멀다.

31 실내디자인에 대한 설명으로 틀린 것은?

① 건물의 내부에서 사람과 물체와 공간의 관계를 다루는 디자인이다.
② 인간 기본생활에 밀접한 부분인 만큼 휴먼 스케일로 취급되어야 한다.
③ 선박, 자동차, 기차, 여객기 등의 운송기기 내부를 다루는 특별한 영역도 포함된다.
④ 20세기에 들어서면서 건축물의 실내를 구조의 주체와 분리하여 내장한다는 의미를 지닌다.

 ④ 건축물의 실내를 구조의 주체와 분리하는 것이 아니라, 생활의 실제적 필요와 밀착되어 기능과 미의 조화가 동시에 이루어지는 공간구성이어야 한다는 합리적 사고가 대두되었다.

32 디자인의 속성에 대한 설명 중 틀린 것은?

① 기능이란 사물이 작용할 수 있는 능력이며 디자인의 가치 면에서 보면 효용 또는 실용이라 해석할 수 있다.

② 디자인은 기능성과 심미성의 이원적 개념이 대립하거나 융합하면서 발전한다.

③ 심미성이란 아름다움과 추함을 구별하여 아름다움의 본질을 찾아내는 것이다.

④ 기능성과 심미성 중 하나를 선택해야 한다.

33 멀티미디어의 조건으로 적절하지 않은 것은?

① 상호작용적이어야 한다.

② 디지털과 아날로그 형태로 생성, 저장, 처리된다.

③ 다수의 미디어를 동시에 표현한다.

④ 영상회의, 가상현실, 전자출판 등과 관련이 있다.

34 일정한 목적에 도달하는 데 적합한 대상 또는 행위의 성질을 말하며, 원하는 작품의 제작에 있어서 실제의 목적에 알맞도록 하는 것은?

① 합목적성　　② 경제성

③ 독창성　　　④ 질서성

 합목적성은 사물의 존재가 일정한 목적에 도달하는 데 적합한 대상 또는 행위의 성질을 말한다. 작품을 제작할 때 어떠한 목적으로 쓰이는지, 어떤 기능이 필요한지를 실제의 목적에 알맞도록 하는 것이다.

35 게슈탈트의 그루핑 법칙과 관련이 없는 것은?

① 보완성　　　② 근접성

③ 유사성　　　④ 폐쇄성

 게슈탈트의 그루핑 법칙에는 폐쇄성, 근접성, 유사성, 연속성이 있다.

36 독일공작연맹, 바우하우스를 중심으로 한 모던 디자인의 경향으로 옳은 것은?

① 유기적 곡선형태를 추구한다.

② 영국의 미술공예운동에 기초를 둔다.

③ 사물의 형태는 그 역할과 기능에 따른다.

④ 표준화보다는 다양성에 기초를 두었다.

모던 디자인
바우하우스 운동을 계기로 하여 전개된 기능주의적인 디자인을 말한다. 즉, '모던'이라는 말로 일정한 경향이 제시된 것으로, 보통 단순하고 명쾌한 형태나 기능미를 나타내는 형태 등을 노리는 디자인 경향을 가리킨다.

37 '형태는 기능에 따른다'라는 말을 한 사람은?

① 루이스 설리반
② 빅터 파파넥
③ 윌리엄 모리스
④ 모홀리 나기

 루이스 설리번(Louis Sullivan)은 "형태는 기능에 따른다."고 하였다. 이는 기능에 충실했을 때 형태가 아름답다는 뜻이다.

38 바우하우스 교육기관의 마지막 학장은?

① 한네스 마이어(Hannes Meyer)
② 발터 그로피우스(Walter Gropius)
③ 미스 반 델 로에(Mies van der Rohe)
④ 요셉 앨버스(Joseph Albers)

39 타이포그래피(Typography)를 가장 잘 설명한 것은?

① 그림 형태로 이루어진 글자의 조형적 표현
② 광고에 나오는 그림의 조형적 표현
③ 글자에 의한 모든 커뮤니케이션의 조형적 표현
④ 상징에 의한 커뮤니케이션의 조형적 표현

 타이포그래피(Typography)는 서체의 배열을 말하며, 문자 또는 기호에 의한 모든 커뮤니케이션의 조형적 표현을 말한다.

40 생태학적 디자인 원리와 거리가 먼 것은?

① 환경친화적인 디자인
② 리사이클링 디자인
③ 에너지 절약형 디자인
④ 생물학적 단일성을 강조하는 디자인

 생태학적 디자인은 지구 생태계를 유지하는 모든 자연재료와 가시적인 측면뿐만 아니라 인공물의 반생태적 경향, 비자연성과 비인간성을 극복하고자 하는 비가시적인 측면, 즉 감성적인 측면까지 고려하여 하나의 전일주의를 지향하는 디자인 개념이다.

제3과목 **색채관리**

41 고체 성분의 안료를 도장면에 밀착시켜 피막 형성을 용이하게 해 주는 액체 성분의 물질은?

① 호 분 ② 염 료
③ 전색제 ④ 카티온

 전색제(Vehicle)는 안료를 포함한 도료로, 안료를 도장면에 밀착시켜 도막 형성하게 하는 액체성분의 물질을 말한다.

42 다음 중 보조표준광의 종류가 아닌 것은?

① D_{50} ② D_{55}
③ D_{65} ④ B

 보조표준광의 종류로는 B, D_{50}, D_{55}, D_{75}가 있다.

43 프린터를 이용해 출력한 영상물의 색 표현에 영향을 주는 것으로 가장 거리가 먼 것은?

① 잉크 종류 ② 종이 종류
③ 관측 조명 ④ 영상 파일 포맷

 프린터와 영상 파일 포맷은 거리가 멀다.

44 CCM(Computer Color Matching) 조색의 특징이 아닌 것은?

① 광원이 바뀌어도 색채가 일치하는 무조건등색을 할 수 있다.
② 발색에 소요되는 비용을 정확히 산출할 수 있으며 경제적이다.
③ 재질과는 무관하므로 기본 재질이 변해도 데이터를 새로 입력할 필요가 없다.
④ 자동배색 시 각종 요인들에 의하여 색채가 변할 수 있으므로 발색공정에 대한 정확한 파악과 철저한 관리가 선행되어야 한다.

 ③ 소재(재질) 변화에 따른 대응이 이루어지기 때문에 색채조합과 소재가 분리되어 부분적으로 대응이 가능하다.

45 디지털 색채변환 방법 중 회색요소교체라고 하며, 회색 부분 인쇄 시 CMY 잉크를 사용하지 않고 검정 잉크로 표현하여 잉크를 절약하는 방법은?

① 포토샵을 이용한 컬러 변환
② CMYK 프로세스 색상 분리
③ UCR
④ GCR

46 표준백색판에 대한 설명으로 틀린 것은?

① 충격, 마찰, 광조사, 온도, 습도 등의 영향을 받지 않고, 표면이 오염된 경우에도 세척, 재연마 등의 방법으로 오염들을 제거하고 원래의 값을 재현시킬 수 있는 것으로 한다.
② 분광반사율이 거의 0.7 이상으로, 파장 380~700nm에 걸쳐 거의 일정해야 한다.
③ 균등확산 반사면에 가까운 확산반사 특성이 있고, 전면에 걸쳐 일정해야 한다.
④ 표준백색판은 절대분광 확산반사율을 측정할 수 있는 국가교정기관을 통하여 국제표준으로의 소급성이 유지되는 교정값을 갖고 있어야 한다.

47 컬러 비트 심도에 대한 설명으로 틀린 것은?

① 10비트는 1,024개의 톤 레벨을 만들 수 있다.
② 비트 심도의 수가 클수록 표현할 수 있는 색의 수가 많아진다.
③ 스캐너는 보통 10비트, 12비트, 14비트의 톤 레벨을 갖는다.
④ RGB 영상에서 채널별 8비트로 재현된 색의 수는 사람이 인지할 수 있는 색상의 수보다 적다.

43 ④ 44 ③ 45 ④ 46 ② 47 ④ 정답

48 LCD와 OLED 디스플레이의 컬러 특성에 대한 설명으로 틀린 것은?

① LCD 디스플레이 고유의 화이트 포인트는 백라이트의 색온도에 좌우된다.

② OLED 디스플레이가 LCD보다 더 어두운 블랙 표현이 가능하다.

③ LCD 디스플레이의 재현 색역은 백라이트 특성에 영향을 받는다.

④ OLED 디스플레이의 밝기는 백라이트의 특성에 영향을 받는다.

 ④ OLED 디스플레이의 밝기는 백라이트의 특성에 영향을 받지 않는다.

49 다음 설명에 가장 적합한 염료는?

일명 카티온 염료(Cation Dye)라고도 하며 색이 선명하고 착색력이 좋으나, 알칼리 세탁이나 햇빛에 약한 단점이 있다.

① 반응성 염료

② 산성 염료

③ 안료수지 염료

④ 염기성 염료

 염기성 염료는 물에 용해하였을 때 색소가 양이온으로 해리하는 염료로, 아크릴 섬유, 매염한 면직물에 염착한다. 색상이 선명하고 착색력이 높지만 내광성이 낮은 것이 많다.

50 표면색의 시감비교 시 관찰자에 대한 설명이 틀린 것은?

① 관찰자는 미묘한 색의 차이를 판단하는 능력을 필요로 한다.

② 관찰자가 시력보정용 안경을 사용하는 경우에는 안경렌즈가 가시 스펙트럼 영역에서 균일한 분광투과율을 가져야 한다.

③ 눈의 피로에서 오는 영향을 막기 위해서는 진한 색 다음에는 바로 파스텔 색을 보는 것이 효율적이다.

④ 밝고 선명한 색을 비교할 때 신속하게 비교 결과가 판단되지 않으면 관찰자는 수 초간 주변 시야의 무채색을 보고 눈을 순응시킨다.

51 다음 색차식 중 가장 최근에 표준 색차식으로 지정된 것은?

① ΔE_{00}

② ΔE_{ab}^*

③ CMC(1 : c)

④ CIEDE94

 가장 최근에 표준 색차식으로 지정된 것은 ΔE_{00} 이다.

52 KS A 0065 기준에 따르는 표면색의 시감비교 환경에서 육안 조색을 진행할 때에 관한 설명으로 옳은 것은?

① 인간의 눈을 기준으로 조색하는 방법이므로 CCM 결과보다 항상 오차가 심하고 정밀도가 떨어진다.

② 숙련된 컬러리스트의 경우 육안 조색을 통해 조명 변화에 따른 메타머리즘을 제거할 수 있다.

③ 상황에 따라서는 자연주광 조건에서 육안 조색을 해도 된다.

④ 현장 표준색보다 2배 이상 크게 시료를 제작하여 비교하여야 정확한 색 차이를 알 수 있다.

53 다음 설명에 해당하는 장비의 명칭은?

> 물체의 분광반사율, 분광투과율 등을 파장의 함수로 측정하는 계측기

① 색채계(Colorimeter)
② 분광광도계(Spectrophotometer)
③ 분광복사계(Spectroradiometer)
④ 광전 색채계(Photoelectric Colorimeter)

 분광광도계(Spectrophotometer)는 색도 좌표를 산출하는 색채 측정장비이다. 분광광도계는 광학 장치, 분광장치, 광 검출기와 신호처리 장치로 구성된다. 물체의 분광반사율, 분광투과율 등을 파장의 함수로 측정한다.

54 다음 설명에 해당하는 조명방식은?

> 광원 빛의 10~40%가 대상체에 직접 조사되고, 나머지가 천장이나 벽에서 반사되어 조사되는 방식으로 그늘짐이 부드러우며 눈부심이 적은 편이다.

① 반직접조명
② 반간접조명
③ 국부조명
④ 전반확산조명

 반간접조명은 광원의 10~40%가 대상체에 직접 조사되고 나머지가 천장이나 벽에서 반사되어 조사는 조명방식이다.

55 혼색에 대한 설명으로 틀린 것은?

① 2종류 이상의 색자극이 망막의 동일 지점에 동시에 혹은 급속히 번갈아 투사하여 생기는 색자극의 혼합을 가법혼색이라 한다.

② 감법혼색에 의해 유채색을 만들어낼 수 있는 2가지 흡수 매질의 색을 감법혼색의 보색이라 한다.

③ 색필터 또는 기타 흡수 매질의 중첩에 따라 다른 색이 생기는 것을 감법혼색이라 한다.

④ 가법혼색에 의해 특정 무채색 자극을 만들어 낼 수 있는 2가지 색자극을 가법혼색의 보색이라 한다.

56 다음 중 RGB 컬러 프로파일과 무관한 장치는?

① 디지털 카메라
② LCD 모니터
③ CRT 모니터
④ 옵셋 인쇄기

해설 CMYK 색체계는 C(사이안), M(마젠타), Y(노랑), K(검정)의 4색을 조합해서 정의한 것으로 주로 인쇄에서 사용된다.

57 색채의 소재에 관한 설명이 틀린 것은?

① 색소는 고유의 특징적인 색을 지닌다.
② 안료는 착색하고자 하는 소재와 작용하여 착색된다.
③ 염료는 용해된 액체 상태에서 소재에 직접 착색된다.
④ 색소는 사용되는 방법과 물질의 상태에 따라 크게 염료와 안료로 구분한다.

해설 안료는 물이나 기름 등에 녹지 않는 미세한 분말로 도료, 그림물감, 인쇄 등에 섞어서 쓴다.

58 색에 관한 용어 중 표면색에 대한 설명이 옳은 것은?

① 광원에서 나오는 빛의 색
② 빛을 반사 또는 투과하는 물체의 색
③ 빛을 확산 반사하는 불투명 물체의 표면에 속하는 것처럼 지각되는 색
④ 깊이감과 공간감을 특정 지을 수 없도록 지각되는 색

해설 표면색 : 물체의 표면에서 빛이 반사되어 나타나는 물체 표면의 색이다. 불투명 물체 표면에 속하는 것처럼 지각되는 색이다.

59 컬러 측정장비를 이용해 테스트 컬러의 CIELAB값을 계산하고자 할 때 반드시 필요한 값은?

① 조명의 조도
② 조명의 색온도
③ 배경색의 삼자극치
④ 기준 백색의 삼자극치

60 플라스틱 소재의 특성 중 틀린 것은?

① 반영구적인 내구력 때문에 환경오염을 일으킬 수 있다.
② 옥외에서 사용되는 경우 변색이나 퇴색될 수 있다.
③ 방수성, 비오염성이 뛰어나고 다른 재료와의 친화력이 좋다.
④ 가벼우면서 낮은 강도로 가공과 성형이 용이하다.

제4과목 색채지각론

61 전자기파에 대한 설명 중 옳은 것은?

① X선은 감마선보다 짧다.
② 자외선의 파장은 적외선보다 짧다.
③ 라디오 전파는 적외선보다 짧다.
④ 가시광선을 레이더보다 길다.

62 빛에 대한 눈의 작용에 관한 설명 중 틀린 것은?

① 밝은 상태에서 어두운 상태로 바뀔 때 민감도가 증가하는 것을 명순응이라 하고, 그 반대 경우를 암순응이라 한다.

② 밝았던 조명이 어둡게 바뀌면 처음에는 아무것도 보이지 않다가 시간이 지나면서 대상을 지각할 수 있게 되는데 이는 어둠 속에서 보내는 시간이 길어지면서 민감도가 증가하기 때문이다.

③ 간상체와 추상체는 빛의 강도가 서로 다른 조건에서 활동한다.

④ 간상체 시각은 약 507nm의 빛에 가장 민감하며, 추상체 시각은 약 555nm의 빛에 가장 민감하다.

 ① 밝은 상태에서 어두운 상태로 바뀔 때 민감도가 증가하는 것을 암순응이라 하고, 그 반대의 경우를 명순응이라 한다.

63 색조의 감정효과에 관한 설명 중 틀린 것은?

① pale 색조의 파랑은 팽창되어 보인다.

② grayish 색조의 파랑은 진정효과가 있다.

③ deep 색조의 파랑은 부드러워 보인다.

④ dark 색조의 파랑은 무겁게 느껴진다.

 ③ deep 색조의 파랑은 깊어 보이며 진정감이 있다.

64 헤링이 주장한 4원색설 색각이론 중에서 망막의 광화학 물질 존재를 가정한 내용과 관련이 없는 것은?

① 노랑-파랑 물질

② 빨강-초록 물질

③ 파랑-초록 물질

④ 검정-흰색 물질

 헤링(Hering)은 빨강-초록 물질, 파랑-노랑 물질, 검정-하양 물질이 존재한다고 가정하였다.

65 가시광선 중에서 가장 시감도가 높은 단색광의 색상은?

① 연 두　　② 파 랑

③ 빨 강　　④ 주 황

 시감이란 빛의 강도를 느끼는 능력으로 시감도란 우리가 지각할 수 있는 가시광선이 주는 밝기의 감각이 파장에 따라서 달라지는 정도를 나타낸다. 최대 시감도는 555nm의 연두색이다.

66 병치혼색과 가장 거리가 먼 것은?

① 직물의 무늬

② 모니터의 색재현 방법

③ 컬러인쇄의 망점

④ 맥스웰의 색 회전판

맥스웰의 색 회전판은 회전혼색의 대표적 예이다. 회전혼색은 동일 지점에서 2가지 이상의 색자극을 반복시키는 계시혼합의 원리에 의해 색이 혼합되어 보이는 현상이다.

67 다음 중 심리적으로 흥분감을 가장 많이 유도하는 색은?

① 난색 계열의 저명도
② 한색 계열의 고명도
③ 난색 계열의 고채도
④ 한색 계열의 저채도

해설 난색 계열의 고채도 색이 흥분감을 가장 많이 유도한다.

68 색팽이를 회전시켜 무채색으로 보이게 하려 한다. 색면을 2등분하여 한쪽에 5Y 8/12의 색을 칠했을 때 다른 한 면에 가장 적합한 색은?

① 5R 5/14 ② 5YR 8/12
③ 5PB 5/10 ④ 5RP 8/8

69 혼색의 원리와 활용 사례 연결이 옳은 것은?

① 물리적 혼색 – 점묘화법, 컬러사진
② 물리적 혼색 – 무대조명, 모자이크
③ 생리적 혼색 – 점묘화법, 레코드판
④ 생리적 혼색 – 무대조명, 컬러사진

70 먼저 본 색의 영향으로 나중에 보는 색이 다르게 보이는 대비는?

① 동시대비 ② 계시대비
③ 한난대비 ④ 연변대비

해설 계시대비는 연속대비라고도 하는데 어떤 하나의 색을 보고난 뒤에 다른 색을 차례로 볼 때 다른 색이 보이는 색채대비이다.

71 색채에 대한 설명으로 틀린 것은?

① 색채는 감각기관인 눈을 통해서 지각된다.
② 색채는 물체라는 개념이 따라다니기 때문에 지각적 요소가 포함되어 있다.
③ 색채는 빛 자체를 심리적으로만 표시하는 색자극이다.
④ 색채는 색을 경험하는 것으로 생겨난다.

72 혼색에 대한 설명으로 옳은 것은?

① 병치혼색의 경우 혼색의 명도는 최대 면적의 명도와 일치한다.
② 컬러인쇄의 경우 일부분을 확대하여 보면 점의 색은 빨강, 녹색, 파랑으로 되어 있다.
③ 색유리의 혼합에서는 감법혼색이 나타난다.
④ 중간혼색은 감법혼색의 영역에 속한다.

73 색자극의 순도가 변하면 색상이 다르게 보이는 색채지각 효과는?

① 맥콜로 효과
② 애브니 효과
③ 리프만 효과
④ 베졸트 브뤼케 효과

해설 애브니 효과(Abney's effect)는 채도(순도)와 관계되는 것으로 채도가 높아짐에 따라 색상도 함께 변화되어 보이는 현상이다.

74 잔상과 관련된 다음 예시 중 성격이 다른 것은?

① 수술복　　② 영 화
③ 모니터　　④ 애니메이션

75 RGB 시스템을 사용하지 않는 디지털 디바이스는?

① Laser Printer
② LCD Monitor
③ OLED Monitor
④ Digital Camera

 프린터는 RGB 시스템을 사용하지 않는다.

76 다음 중 흑체복사에 속하는 것은?

① 태양광
② 인 광
③ 레이저
④ 케미컬라이트

 흑체복사는 연속적인 파장분포를 나타내면서 물체의 온도가 증가할수록 더욱 넓은 영역의 분포를 나타낸다.

77 색채의 감정적인 효과에서 온도감에 주로 영향을 받는 요소는?

① 색 상　　② 채 도
③ 명 도　　④ 면 적

 색채의 온도감은 색의 3속성 중 색상에 의해 영향을 많이 받는다. 난색은 따뜻한 느낌, 한색을 차가운 느낌을 준다.

78 양성적 잔상에 대한 설명으로 옳은 것은?

① 원래의 자극과 같은 색으로 느껴지기는 하나 밝기는 다소 감소되는 경우를 '푸르킨예의 잔상'이라 한다.
② 원래의 자극과 밝기는 같으나 색상은 보색으로, 채도는 감소되는 경우를 '헤링의 잔상'이라 한다.
③ 원래의 자극과 같은 정도의 밝기이나 색상의 변화를 느끼는 경우를 '코프카의 전시야'라 한다.
④ 원래의 자극과 같은 정도의 자극이 지속적으로 느껴지는 경우를 '스윈들의 유령'이라 한다.

79 보색에 관한 설명 중 옳은 것은?

① 혼색했을 때 무채색이 되는 두 색을 말한다.
② 두 개의 원색을 혼색했을 때 나타나는 색을 말한다.
③ 색상환에서 비교적 가까운 색 간의 관계를 말한다.
④ 혼색했을 때 원색이 되는 두 색을 말한다.

 보색을 혼색하면 무채색이 된다.

80 다음 중 주목성과 시인성이 가장 높은 색은?

① 주황색 ② 초록색

③ 파란색 ④ 보라색

 채도가 높고 난색인 경우 주목성이 높다.

제**5**과목 **색채체계론**

81 먼셀 표기법 10YR 7/4에 대한 설명으로 옳은 것은?

① 녹색 계열의 색상이란 것을 알 수 있다.

② 숫자 7은 명도의 정도를 말하며, 명도 범위는 색상에 따라 범위가 다르게 나타난다.

③ 숫자 4는 채도의 정도를 말하며, 일반적인 단계로 1.5~9.5단계까지 있다.

④ 숫자 10은 색상의 위치 정도를 표기하고 있으며, 반드시 기본색 표기인 알파벳 대문자 앞에 표기되어야 한다.

 먼셀 색체계에서 표기법은 색상, 명도, 채도의 순으로, 기호로는 H V/C로 표기한다.

82 전통색 이름과 설명이 옳은 것은?

① 지황색(芝黃色) – 종이의 백색

② 담주색(淡朱色) – 홍색과 주색의 중간색

③ 감색(紺色) – 아주 연한 붉은색

④ 치색(緇色) – 스님의 옷색

해설 ① 지황색 : 누런 황색, 영지(靈芝)의 색
② 담자색 : 밝은 회색이 섞인 연한 보라색
③ 감색 : 쪽남으로 짙게 물들여 검은빛을 띤 어두운 남색

83 NCS 색체계에 대한 설명으로 옳은 것은?

① 색상체계는 W-S, W-C, S-C의 기본척도로 나누어진다.

② 파버 비렌과 같이 7개의 뉘앙스를 사용한다.

③ 기본 척도 내의 한 지점은 속성 간의 관계성에 의해 색상이 결정된다.

④ 하얀색도, 검은색도, 유채색도를 표준 표기로 한다.

84 DIN 색체계의 설명으로 옳은 것은?

① 색상(T), 포화도(S), 암도(D)로 표현한다.

② 1930~1940년대 덴마크 표준화협회가 제안한 색체계이다.

③ 어두움의 정도(D)는 0부터 14까지 숫자들로 주어진다.

④ 등색상면은 흑색점을 정점으로 하는 정삼각형이다.

해설 DIN 색체계는 색상(T), 포화도(S), 암도(D)로 표현한다.

정답 80 ① 81 ④ 82 ④ 83 ③ 84 ①

85 문-스펜서가 미국 광학회 학회지에 발표한 색채조화론과 관련이 없는 것은?

① 고전적 색채조화론의 기하학적 형식
② 색채조화에 있어서의 면적
③ 색채조화에 있어서의 미도 측정
④ 색채조화에 따른 배색기법

해설 문-스펜서의 조화론 : 색공간의 기하학적인 면적 관계, 배색의 아름다움에 대한 조화이론을 시도하였다. 색채조화에 있어 동일, 유사, 대비의 원리들을 정량적인 색좌표에 의해서 총괄적 · 과학적으로 설명하였다.

86 다음이 설명하는 배색방법은?

> 같은 톤을 이용하여 색상을 다르게 하는 배색기법을 말한다.

① 톤온톤(Tone on Tone) 배색
② 톤인톤(Tone in Tone) 배색
③ 카마이외(Camaieu) 배색
④ 트리콜로(Tricolore) 배색

해설 톤인톤은 색상은 다르더라도 톤은 통일되게 배색하여 통일감을 주는 배색기법이다.

87 먼셀 색체계에서 7.5YR의 보색은?

① 7.5BG
② 7.5B
③ 2.5B
④ 2.5PB

해설 먼셀 표색계의 색상환에서 7.5YR의 보색은 7.5B 이다.

88 한국산업표준(KS)에서 규정하고 있는 계통색명에 대한 설명으로 옳은 것은?

① 색이름 수식형은 빨간, 노란, 파란 등의 3종류로 제한한다.
② 필요시 2개의 수식형용사를 결합하거나 부사 '아주'를 수식형용사 앞에 붙여 사용할 수 있다.
③ 기본색이름 뒤에 색의 3속성에 따른 수식어를 이어 붙여 표현한다.
④ 유채색의 기본색이름은 빨강, 노랑, 녹색, 파랑, 보라 5색이다.

89 다음 중 채도에 대한 설명이 틀린 것은?

① 톤을 말한다.
② 분광곡선으로 계산될 수 있다.
③ 최고 주파수와 최저 주파수의 차이 정도를 말한다.
④ 물리적인 측면에서 특정 주파수대의 빛에 대하여 반사 또는 흡수하는 정도를 말한다.

해설 채도란 색의 맑고 탁한 정도를 나타내는 개념이다.

90 다음 중 JIS 표준색표에 관한 설명이 아닌 것은?

① 색채규격은 미국의 먼셀 표색계를 사용하고 있다.

② 색상은 40색상으로 분류되고 각 색상을 한 장으로 수록한 형식이다.

③ 1972년 스웨덴 색채연구소에서 개발한 색표이다.

④ 한 장의 등색상면은 명도와 채도별로 배열되어 있다.

 JIS : 일본공업규격으로 대부분의 표시가 한국산업표준(KS)의 규정과 같다.

91 CIE LAB 색체계에 대한 설명으로 틀린 것은?

① a*와 b*값은 중앙에서 바깥으로 갈수록 채도가 감소한다.

② a*는 red – green, b*는 yellow – blue 축에 관계된다.

③ a*b*의 수치는 색도 좌표를 나타낸다.

④ L* = 50은 gray이다.

해설 L*a*b* 측색값에서 L*은 명도지수이고, a*와 b*는 색상과 채도지수이다. +L*는 고명도이고 −L*는 저명도, +a*는 Red 방향이며 −a*는 Green 방향, +b*는 Yellow 방향이고 −b*는 Blue 방향이다.

92 슈브뢸(M. E. Chevreul)의 색채조화론이 아닌 것은?

① 동시대비의 원리

② 도미넌트 컬러

③ 세퍼레이션 컬러

④ 오메가 공간

해설 문–스펜서는 배색의 아름다움을 오메가 공간을 이용하여 정량적인 수치에 의해 구하고자 했으며, 조화이론으로 동일조화, 유사조화, 대비조화로 세분화하였다.

93 혼색계(Color Mixing System)에 대한 설명이 틀린 것은?

① 정량적 측정을 바탕으로 한 색체계이다.

② 시지각적으로 색표를 만들기 위한 색체계이다.

③ 물리적인 빛의 혼색실험을 기초로 한다.

④ CIE 색체계가 대표적이다.

94 오스트발트(W. Ostwald) 색체계의 특징이 아닌 것은?

① 색체계가 대칭인 것은 '조화는 질서와 같다'는 전제에서 생겨났기 때문이다.

② 같은 계열을 이용하여 배색할 때 편리하다.

③ 혼합하는 색량의 비율에 의하여 만들어진 체계이다.

④ 지각적인 등보도성을 지니는 장점이 있다.

해설 먼셀 색체계는 색의 3속성에 따른 지각적인 등보도성을 가진 체계적인 배열로 현재 세계적으로 가장 많이 쓰이고 있다.

95 한국인과 백색에 관한 설명으로 옳은 것은?

① 조작하지 않은 있는 그대로의 색이라는 의미이다.
② 소복으로만 입었다.
③ 위엄을 표하는 관료들의 복식 색이었다.
④ 유백, 난백, 회백 등은 전통개념의 백색에 포함되지 않는다.

 백색은 순백, 수백, 선백 등 혼색이 전혀 없는, 조작하지 않은 있는 그대로의 색이라는 의미이다.

96 CIE 색도도에 대한 설명으로 틀린 것은?

① 색도도 내의 두 점을 잇는 선 위에는 포화도에 의한 색 변화가 늘어서 있다.
② 색도도 바깥 둘레의 한 점과 중앙의 백색점을 잇는 선 위에는 포화도의 변화만으로 된 색 변화가 늘어서 있다.
③ 어떤 한 점의 색에 대한 보색은 중앙의 백색점을 연장한 색도도 바깥 둘레에 있다.
④ 색도도 내의 임의의 세 점을 잇는 삼각형 속에는 세 점의 혼합에 의한 모든 색이 들어 있다.

97 ISCC-NIST 색명법의 톤 기호의 약호와 풀이가 틀린 것은?

① vp - very pale
② m - moderate
③ v - vivid
④ d - deep

해설 ④ deep의 약호는 dp이다.

98 NCS 색체계 색삼각형과 색상환에서 표시하고 있는 색에 대한 설명으로 옳은 것은?

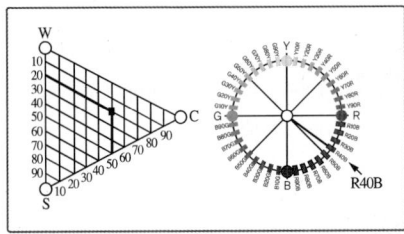

① 유채색도 50% 중 Blue는 40%의 비율이다.
② 흰색도는 20%의 비율이다.
③ 뉘앙스는 5020으로 표기한다.
④ 검은색도는 50%의 비율이다.

해설 검은색도는 20%의 비율, 순색도는 50%의 비율이며 뉘앙스는 2050으로 표기한다. W(%) + S(%) + C(%) = 100(%) 공식에 의거하여 흰색도는 30%이다.

99 CIE 표준 색체계의 설명으로 틀린 것은?

① XYZ 색체계가 대표가 된다.
② CIE는 R, G, B의 3원색을 기본으로 한다.
③ 감법원리와 관계가 깊다.
④ CIE Yxy 색도도 중심은 백색이다.

해설 가법원리는 빛의 혼합으로 CIE 표준색체계와 관계가 깊다.

100 먼셀 색체계의 색상환에서 서로 마주보고 있는 색으로 배색했을 때 나타나는 효과는?

① 명도대비
② 채도대비
③ 보색대비
④ 색조대비

해설 보색대비는 색상환에서 서로 마주보고 있는 보색이 되는 색끼리 나타나는 대비이다.

2021년
제 **1** 회

컬러리스트산업기사
기출복원문제

제 **1** 과목 **색채심리**

01 색채경험에 대한 설명 중 틀린 것은?

① 빛의 특성이 같으면 사람의 경험에
상관없이 동일하게 지각된다.
② 일상생활에서 정서적 경험은 색채
경험에 영향을 미친다.
③ 문화적 배경은 중요한 요인으로 작
용한다.
④ 대뇌에서 일어나는 주관적 경험이다.

해설 빛의 특성이 같더라도 사람의 경험에 따라 다르게
지각된다.

02 연령에 따른 색채 선호를 설명한 것으
로 가장 거리가 먼 것은?

① 색채 선호는 인종, 국가를 초월하
여 거의 비슷한 경향을 보인다.
② 고소득층은 일반적으로 고명도의
색채에 대한 선호도가 높다.
③ 지식과 전문성이 쌓여가는 성인이
되면서 점차 단파장의 색채를 선호
하게 된다.
④ 고령자들은 빨강이나 노랑과 같은
장파장 영역의 색채에 대한 선호도
가 높아진다.

해설 고소득층은 일반적으로 저명도의 색채에 대한 선
호도가 높다.

03 다음 중 식욕을 증진시키기도 하며 산
업 현장에서 위험을 뜻하는 안전색채
로 사용되는 색은?

① 노 랑 ② 검 정
③ 주 황 ④ 파 랑

04 기억색을 설명한 것으로 옳은 것은?

① 물체의 색채가 변하지 않고 그대로
유지된다고 지각하는 것
② 조명에 의해 물체색이 다르게 보이
는 것
③ 대상의 표면색에 대한 무의식적인
추론에 의해 결정되는 색채
④ 착시현상에 의해 일어나는 색 경험

해설 기억색(Memory Color)은 대상의 표면색에 대한
무의식적인 추론에 의해 결정되는 색채이다.

05 제품광고에서 색채의 기능이 아닌 것
은?

① 주 목
② 연 상
③ 치 료
④ 동 일

해설 치료는 색채의 심리적 기능이다.

1 ① 2 ② 3 ③ 4 ③ 5 ③ 정답

06 시장 세분화를 위한 생활유형 연구를 중심으로 소비자의 컬러 소비 형태를 연구하고자 할 때 적합한 연구방법은?

① AIO ② VALS

③ AIDMA ④ SWOT

해설 VALS(Values And Life Style)은 소비자의 유형을 욕구 지향적, 외부 지향적, 내부 지향적 분류로 구분하여 생활유형을 측정하는 방법이다.

07 마케팅 전략 수립 과정의 순서가 옳은 것은?

① 목표 설정 → 상황 분석 → 전략 수립 → 일정 계획 → 실행 계획

② 목표 설정 → 전략 수립 → 상황 분석 → 일정 계획 → 실행 계획

③ 상황 분석 → 목표 설정 → 전략 수립 → 일정 계획 → 실행 계획

④ 상황 분석 → 전략 수립 → 목표 설정 → 일정 계획 → 실행 계획

해설 마케팅 전략 수립 과정 : 상황 분석 → 목표 설정 → 전략 수립 → 일정 계획 → 실행 계획

08 색채 지리학(Geography of Color)'의 창시자로 불리는 세계적인 디자이너는?

① 요하네스 이텐

② 먼 셀

③ 장 필립 랑클로

④ 오스트발트

해설 장 필립 랑클로(Jean Philippe Lenclos)는 '색채 지리학(Geography of Color)'의 창시자로 불리는 세계적인 컬러리스트이자 디자이너이다.

09 색채조사를 위한 표본추출방법으로 틀린 것은?

① 무작위로 표본추출한다.

② 소규모 집단에서 대규모 집단으로 확대한다.

③ 허용 오차 범위 내에서 정한다.

④ 모집단에 대한 정확한 이해가 선행되어야 한다.

해설 대규모 집단에서 소규모 집단을 뽑는다.

10 시장 세분화의 변수가 아닌 것은?

① 지리적 변수

② 상징적 변수

③ 사회문화적 변수

④ 인구통계적 변수

해설 시장 세분화는 하나의 시장을 여러 개의 소비자 집단으로 구분하는 활동으로 인구통계적 변수, 지리적 변수, 사회문화적 변수로 나눈다.

11 잡지 매체의 특징이 아닌 것은?

① 주의력 집중이 높다.

② 생명력이 짧다.

③ 표적고객 선별성이 높다.

④ 회람률이 높다.

해설 생명력이 짧은 것은 신문광고의 특징이다.

12 색채와 다른 감각 간의 교류 현상으로 틀린 것은?

① 쓴맛 – 올리브 그린, 갈색

② 짠맛 – 연녹색+회색, 연파랑+회색

③ 촉촉한 느낌 – 빨강과 주황의 난색 계열

④ 단맛 – 빨강, 분홍

 촉촉한 느낌은 파랑과 청록의 한색 계열이다.

13 색채의 시각적 효과가 결정되는 요인과 관련이 없는 것은?

① 눈의 망막

② 빛의 자극

③ 소 뇌

④ 주관적 해석

14 색의 심리효과 중 틀린 것은?

① 중량감에 가장 큰 영향을 미치는 것은 명도이다.

② 색채의 경연감은 채도보다는 명도의 영향을 받는다.

③ 따뜻한 색이나 명도가 높은 색은 팽창색이다.

④ 무채색과 유채색을 떠나서 밝은색은 무겁게 느껴진다.

 밝은색은 가볍게 느껴진다.

15 제품수명주기 중 단위당 이익은 안정되나 경쟁의 증가로 총이익은 하강하기 시작하는 시기는?

① 성장기　　② 도입기

③ 쇠퇴기　　④ 성숙기

16 색채시장 조사의 기능이 잘 이루어진 결과와 관계가 없는 것은?

① 판매 촉진의 효과가 크다

② 의사결정 오류의 폭을 좁혀준다.

③ 사고나 재해를 감소시켜 준다.

④ 유통 경제상의 절약효과를 제공한다.

 사고나 재해의 감소는 색채계획 시 색채조절 효과와 관련이 있다.

17 안전색은 식별성을 높이기 위해서 대비색과 조화시킨다. 안전색-대비색의 예가 옳은 것은?

① 자주 – 보라

② 주황 – 파랑

③ 빨강 – 노랑

④ 초록 – 하양

18 색채정보 수집에서 가장 많이 사용되는 방법은?

① 표본조사법

② 현장관찰법

③ 실험연구법

④ 패널조사법

 색채정보 수집 시 실험연구법, 현장관찰법, 패널조사법, 다차원 척도법, 표본조사법 등을 적용하며, 가장 많이 사용되는 색채정보 수집방법은 표본조사법이다.

19 브랜드 이미지 전략으로 옳지 않은 것은?

① 시대적인 시장 세분화에 의한 고객 욕구에 일치

② 타제품과 비슷한 색채를 사용하여 소비자에게 친근감 부여

③ 상품특성이 잘 반영되고 신뢰감을 주는 이미지 구축

④ 의미를 고려한 독창적이고, 타깃 고객들로부터 우호적인 이미지를 구축

 타제품과 차별화된 색채를 사용하여 소비자에게 인식시켜야 한다.

20 심리학, 생리학, 조명학, 미학 등에 근거를 두고 과학적으로 선택하여 색채를 사용하는 것은?

① 색채장식

② 색채선호

③ 색채대비

④ 색채조절

 색채조절은 색채를 인위적으로 계획하고 설계하는 것을 뜻하며 색채관리 또는 색채조화 등도 포함된다.

제 2 과목 색채디자인

21 사물의 존재가 일정한 목적에 도달하는 데 적합한 대상 또는 행위의 성질을 말하는 것으로 작품을 제작할 때 실제의 목적에 알맞도록 하는 것은?

① 경제성

② 독창성

③ 합목적성

④ 질서성

 합목적성은 원하는 작품의 제작에 있어 실용상의 목적이나 용도와 효율성에 알맞도록 디자인하는 것을 말한다.

22 다음 중 옥외광고에 속하지 않는 것은?

① 애드벌룬

② 옥상간판

③ 네온사인

④ 패키지

 패키지(포장디자인)는 시각디자인의 종류이다.

23 도구의 개념으로 물건을 창조 및 디자인하는 분야는?

① 시각디자인

② 환경지다인

③ 제품디자인

④ 건축디자인

 제품디자인(Product Design)은 상품의 형상, 모양, 색채, 장식 등을 소비자의 욕구에 부응하도록 하여 구매선호를 일으키게 하려고 상품을 창조 및 디자인하는 분야이다.

24 주조색과 강조색에 관한 설명으로 옳은 것은?

① 주조색은 분야별로 선정방법이 항상 동일하다.

② 주조색이란 전체의 30% 이상을 차지하는 것으로 전체 색채효과를 좌우하는 역할을 한다.

③ 강조색이란 전체의 5% 이상을 차지하는 것으로 무조건 1가지 색만 사용해야 한다.

④ 강조색은 전체의 5% 이상을 차지하는 것으로 디자인 대상에 변화를 주는 역할을 한다.

25 다음 중 마케팅 믹스를 위한 4P가 아닌 것은?

① Price

② Prime

③ Place

④ Promotion

4P : Product(제품), Price(가격), Place(유통), Promotion(촉진)

26 메이크업(Make-up)을 하기 위한 가장 중요한 3대 관찰 요소가 아닌 것은?

① 이목구비의 비율

② 입체의 정도

③ 얼굴형

④ 체 형

메이크업(Make-up)의 3대 관찰 요소 : 이목구비의 비율, 얼굴형, 입체의 정도

27 인간과 자연이 공생과 상생하는 측면에서의 디자인으로 재사용, 재생, 절약을 고려하여 디자인하는 것은?

① 그린 디자인

② 모방 디자인

③ 유니버설 디자인

④ 무대 디자인

28 세계화와 지역화가 동시적 가치인식이 되는 시대에서 디자인이 경쟁력을 갖기 위한 방법으로 거리가 먼 것은?

① 지역적 특수가치 개발

② 문화성을 배제한 개발

③ 전통적 특성을 살린 개발

④ 유기적이고 자생적인 토속적 양식

세계화, 국제화, 지역화의 영향으로 디자인에서 문화성의 비중이 높아지는 시대에 디자인이 경쟁력을 갖기 위해서는 지리적, 풍토적, 전통적 특성을 살린 기술 개발이 필요하다.

29 순수한 형태미를 추구하여 신조형주의라고 불리며, 화면을 정확한 수평과 수직으로 분할하고 삼원색과 무채색을 이용한 단순하고 차가운 추상주의를 표방한 디자인 사조는?

① 큐비즘

② 바우하우스

③ 데스틸

④ 아르데코

데스틸(De Stijl)은 네덜란드에서 일어난 신조형주의 운동으로, 화면을 수평, 수직으로 분할하고 삼원색과 무채색을 이용한 구성이 특징인 디자인 사조이다.

30 시장에서 자사 제품의 위치를 파악하고 새로운 제품 기회를 포착할 수 있도록 도와주는 마케팅 기법은?

① 포지셔닝(Positioning)
② 시뮬레이션(Simulation)
③ 프레젠테이션(Presentation)
④ 타기팅(Targeting)

31 환경이나 건축 분야에서 토착성을 나타내며, 환경 특성인 지리, 지세, 기후조건 등에 의해 시간적으로 축적되어 형성된 자연의 색을 뜻하는 것은?

① 관용색
② 안정색
③ 풍토색
④ 정돈색

해설 풍토색은 서로 다른 환경적 특색을 나타내는 색으로, 환경이나 건축 분야에서 토착성을 나타내며, 환경 특성인 지리, 지세, 기후조건 등에 의해 시간적으로 축적되어 형성된 자연의 색을 뜻한다.

32 문자 또는 기호에 의한 모든 커뮤니케이션의 조형적 표현을 말하는 것은?

① 슈퍼그래픽
② 타이포그래피(Typography)
③ Local 광고
④ 포드(Ford)

해설 타이포그래피(Typography)는 서체의 배열을 말하며 문자 또는 기호에 의한 모든 커뮤니케이션의 조형적 표현을 말한다.

33 색채마케팅에 영향을 주는 인구통계학적 요인으로 거리가 먼 것은?

① 거주 지역
② 신체 치수
③ 연령 및 성별
④ 라이프스타일

해설 인구통계학적 요인은 연령 및 성별, 라이프스타일, 지역, 경제적 상황 등이 있다.
② 신체 치수는 특정요인이다.

34 먼셀의 색채표시법 기호로 옳은 것은?

① H C/V
② H V/C
③ V H/C
④ C V/H

해설 먼셀의 색 표기는 '색상 명도/채도'의 순서를 나타내며, 기호로는 H V/C로 표기한다.

35 색채계획에 관한 설명 중 가장 적합하지 않은 것은?

① 광고의 컬러는 광고내용, 즉 광고 메시지를 잘 전달해야 한다.
② 제품의 컬러는 지나친 장식을 피하고 기능과 목적에 충실해야 한다.
③ 포장의 컬러는 소비자 구매의욕을 자극하고 디스플레이 효과를 고려해야 한다.
④ 환경의 컬러는 각각의 요소를 드러나게 해서 단조로움을 피해야 한다.

해설 환경색은 배경적인 역할로서, 재료의 자연색을 존중하며, 선, 온도, 기후 등의 조건을 고려해야 한다.

36 디자인이 귀족의 전유물에서 대중화, 대량생산화로 전환된 시기는?

① 산업혁명 이후
② 아르데코 이후
③ 아르누보 이후
④ 독일공작연맹 이후

해설 산업혁명 이후 대량생산체계로 제품의 생산 비용이 낮아져 일반 대중들도 대량생산된 제품을 저렴한 가격에 쉽게 구할 수 있었다.

37 제품의 색채를 통일시켜 대량생산하는 것과 가장 관계가 깊은 디자인 조건은?

① 심미성 　　② 경제성
③ 독창성 　　④ 합목적성

해설 경제성 : 가장 적은 비용으로 합리적인 사용을 목적으로 하며, 디자인에서 색채를 통일시키는 이유는 비용과 원가 절가를 하기 위함이다.

38 디자인의 조건이 아닌 것은?

① 심미성 　　② 독창성
③ 합목적성 　　④ 조직성

해설 디자인의 조건 : 합목적성, 경제성, 친환경성, 심미성, 독창성, 문화성, 지역성

39 패션디자인의 원리에 대한 설명 중 틀린 것은?

① 의복의 균형은 디자인 요소의 시각적 무게감에 의하여 이루어진다.
② 리듬은 디자인의 요소 하나가 크게 강조될 때 느껴진다.

③ 강조는 보는 사람의 시선을 끄는 흥미로운 부분이 있을 때 느껴진다.
④ 비례는 디자인 내에서 부분들 간의 상대적인 크기, 관계를 의미한다.

해설 리듬은 일반적으로 규칙적인 요소들의 반복으로 나타나는 통제된 운동감이다.

40 형태의 구성요소와 거리가 먼 것은?

① 점
② 선
③ 면
④ 대 비

해설 형태는 한 작품의 시각구성을 나타내는 넓은 의미의 용어로, 일반적으로 형태의 구성요소는 점, 선, 면, 입체가 있다.

제3과목　색채관리

41 HSB 디지털 색채 시스템에 관한 설명으로 틀린 것은?

① H모드는 색상으로 0°에서 360°까지의 각도로 이루어져 있다.
② B모드는 밝기로 0%에서 100%로 구성되어 있다.
③ S모드는 채도로 0°에서 360°까지의 각도로 이루어져 있다.
④ B값이 100%일 경우 반드시 흰색이 아니라 고순도의 원색일 수도 있다.

해설 HSB 시스템 : 먼셀의 색채 개념인 색상, 명도, 채도를 중심으로 되어 있는 디지털 색채 시스템으로, 색상은 0~360°의 각도로, 채도와 명도는 %로 표현한다.



42 디지털 색채 시스템 중 RGB 컬러값이 (255, 255, 0)로 주어질 때 색채는 무엇인가?

① White
② Yellow
③ Cyan
④ Magenta

해설 **디지털 색채 시스템의 RGB 컬러값**
검정(0, 0, 0), 하양(255, 255, 255), 빨강(255, 0, 0), 초록(0, 255, 0), 파랑(0, 0, 255), 노랑(255, 255, 0), 사이안(0, 255, 255), 마젠타(255, 0, 255)

43 색료의 호환성과 통용성을 확보하기 위한 색료표시 기준은?

① 컬러인덱스
② 색변이지수
③ 연색지수
④ 컬러 어피어런스

해설 **컬러인덱스(Color Index)** : 화학구조에 따라 염료와 안료로 구분하고 응용방법, 견뢰도(Fastness) 데이터, 제조업체명, 제품명을 기록한 데이터베이스이다.

44 다음 중 색채오차의 시각적인 영향력이 가장 큰 것은?

① 광원에 따른 차이
② 질감에 따른 차이
③ 대상의 표면 상태에 따른 차이
④ 대상의 형태에 따른 차이

해설 광원의 색온도에 따라 광원의 색이 다르게 보이며 이러한 광원에 따라 시각적으로 물체의 색이 다르게 보인다.

45 디지털 이미지에서 시안, 마젠타, 노랑, 검정 4색상이 재생되는 매체인 것은?

① CRT 모니터 ② 빔 프로젝터
③ 필름 스캐너 ④ 컬러 프린터

해설 컬러 프린터는 감법혼합의 원리가 적용되고 있으며 Cyan, Magenta, Yellow의 조합에 Black이 추가된다.

46 착색력이 우수하고 색상이 선명하며 인쇄잉크, 도료, 섬유수지날염, 플라스틱 착색 등에 이용되는 것은?

① 유기안료 ② 무기안료
③ 전색제 ④ 염료

해설 **유기안료** : 2차 세계대전 이후 출현한 유기색료는 금속화합물의 형태인 레이크안료와 물에 녹지 않는 염료를 그대로 사용한 색소안료를 말하며, 인쇄잉크, 도료, 섬유수지날염 등에 쓰인다.

47 색채의 측정에 관한 설명 중 틀린 것은?

① 색채 측정은 객관적인 색채값의 지정과 관리 측면에서 중요한 역할을 한다.
② 객관적인 색채의 측정은 색차계(Color Meter)를 이용한다.
③ 국제적인 측정표준과 색채 표시 기준이 설정되어 있어 이를 기준으로 색채 측정이 이루어진다.
④ 색차계보다는 눈으로의 측색이 편차요인이 없다.

해설 육안측색은 색차계보다 편차가 크고 오류 발생 확률이 높다.

48 Full HD TV에서 사용되는 화면의 가로 세로 픽셀수는?

① 800 × 600

② 1,024 × 768

③ 1,920 × 1,080

④ 2,600 × 1,800

 Full HD TV에서 사용되는 화면의 가로 세로 픽셀수는 1,920 × 1,080이다. 같은 42인치 사이즈에서 비교하면 Full HD TV가 HD TV보다 화면의 수도 많고 픽셀 사이즈가 더 작다.

49 모니터를 보고 작업할 시 정확한 모니터 컬러를 보기 위한 일반적인 조건이 아닌 것은?

① 모니터 캘리브레이션

② ICC 프로파일 인식 가능한 이미징 프로그램

③ 시간대에 따라 변하지 않는 일정한 조명 환경

④ 높은 연색성(CRI)의 표준광원

50 색료에 대한 분류로 옳은 것은?

① 탄소가 포함된 안료는 유기안료, 포함되지 않은 안료는 무기안료이다.

② 염료는 플라스틱이나 페인트의 착색에, 안료는 직물이나 피혁 등의 착색에 쓰인다.

③ 산화철, 목탄, 산화망간 등은 무기염료이다.

④ 인디고는 가장 오래된 천연안료이고, 모베인은 최초의 인공안료이다.

② 염료는 방직, 피혁, 잉크, 종이, 목재 및 식품 등의 염색에 쓰인다.

③ 산화철, 목탄, 산화망간 등은 무기안료이다.

④ 인디고는 가장 오래된 천연염료이고, 모베인은 최초의 합성유기염료이다.

51 국제조명위원회(CIE)의 색채 측정체계(Colorimetry)에 대한 설명으로 맞는 것은?

① CIE 표색계는 빛을 이용한 색 매칭 실험을 기초로 한다.

② 컬러어피어런스 모델은 포함하지 않는다.

③ 감법 혼색의 원리를 기본으로 한다.

④ 백색광은 색도도 바깥 둘레에 위치한다.

 ② 컬러어피어런스 모델을 포함한다.
③ 가법혼색의 원리를 기본으로 한다.
④ 백색광은 색도도 바깥 중앙에 위치한다.

52 CCM(Computer Color Matching)을 도입하는 목적과 가장 거리가 먼 것은?

① 소재의 변화에 따른 신속한 대처가 가능하다.

② 제품의 품질을 균일하게 관리하기 쉽다.

③ 정확한 양으로 조색하기 때문에 원가 절감을 할 수 있다.

④ 소품종 대량생산에 효과적이나 오랜 경험과 기술을 필요로 하므로 미숙련자는 조색하기 어렵다.

53 조건등색(Metamerism)에 대한 설명 중 옳은 것은?

① 조명에 따라 두 견본이 같게도 다르게도 보인다.
② 모니터에서 색 재현과는 관계없다.
③ 사람의 시감 특성과는 관련 없다.
④ 분광반사율이 같은 두 견본도 다르게 보일 수 있다.

해설 조건등색(Metamerism)
메타머리즘이라고도 하며, 빛의 스펙트럼 상태이다. 즉, 분광반사율의 분포가 서로 다른 두 개의 색자극이 광원의 종류와 관찰자 등의 관찰 조건을 일정하게 할 때에만 같은 색으로 보이는 경우를 말한다.

54 표준광 A를 나타내는 것은?

① 상관색온도가 6,540K인 CIE 주광
② 가시파장영역의 평균적 주광
③ 온도가 2,856K인 완전방사체의 빛
④ 자외영역을 포함한 여러 가지 상태에서의 주광

55 CCM 소프트웨어의 기능 중 Formulation 부분의 기능으로 틀린 것은?

① 컬러런트의 정보를 이용한 단가계산
② 컬러런트와 적합한 전색제 선택
③ 컬러런트의 적합한 비율계산으로 색채 재현
④ 시편을 측정하여 오차 부분을 수정하는 Correction 기능

해설 Formulation에서는 컬러런트를 산출하여 오차 부분을 수정하는 Correction 기능 그리고 잉여품을 재활용하는 기능을 포함하고 있다.

56 한국산업표준 인용규격에서 표준번호와 표준명의 표기가 틀린 것은?

① KS A 0011 물체색의 색이름
② KS B 0062 색의 3속성에 의한 표시방법
③ KS A 0012 광원색의 색이름
④ KS A 0063 색차 표시방법

해설 ② KS A 0062 : 색의 3속성에 의한 표시방법

57 천연염료와 색이 잘못 짝지어진 것은?

① 자초 – 자색
② 치자 – 황색
③ 오배자 – 적색
④ 소목 – 녹색

해설 ④ 소목 – 적색

58 육안조색 과정에서 고려해야 할 것으로 틀린 것은?

① 형광색은 자외선이 많은 곳에서 형광 현상이 일어난다.
② 펄의 입자가 함유된 색상 조색에서는 난반사가 일어난다.
③ 일반적으로 자연광이나 텅스텐 램프를 조명하여 측정한다.
④ 메탈릭 색상은 입자의 크기에 따라 색상감이 다르게 나타난다.

해설 육안조색의 측정환경으로 자연광은 해 뜬 후 3시간부터 해지기 전 3시간 안에 검사하며 직사광선을 피하고 유리창 커튼 등에 투과색을 피하여 측정한다.

컬러리스트기사·산업기사 [필기] 한권으로 끝내기!

59 페인트(도료)의 4대 기본 구성 성분과 가장 거리가 먼 것은?

① 안료(Pigment)
② 수지(Resin)
③ 용제(Solvent)
④ 염료(Dye)

 도료의 구성으로 안료와 전색제가 있으며 전색제는 중합체, 용제, 첨가제가 있다.
④ 염료는 물이나 기름에 녹아 염색이 되는 유색 물질을 말한다.

60 한국산업표준(KS)에 정의된 색에 관한 용어에 대한 설명이 틀린 것은?

① 색순응 – 명순응 상태에서 시각계가 시야의 색에 적응하는 과정 및 상태
② 휘도순응 – 시각계가 시야의 휘도에 순응하는 과정 또는 순응한 상태
③ 암순응 – 밝은 곳에서 어두운 곳으로 이동 시, 어두움에 적응하는 과정 및 상태
④ 명소시 – 정상의 눈으로 100cd/m² 의 상태에서 간상체가 활동하는 시야

 명소시 : 정상의 눈으로 명순응된 시각의 상태이다. 명순응 상태에서는 추상체만이 활성화된다.

제4과목 색채지각의 이해

61 빨간색을 응시하다가 백색면을 바라보면 어떤 색상의 잔상이 보이게 되는가?

① 주 황　② 파 랑
③ 보 라　④ 청 록

 빨강의 심리보색인 청록의 잔상이 나타나며, 이를 음성적 잔상 또는 부의 잔상이라고 한다.

62 두 색이 서로 인접되는 부분이 경계로부터 멀리 떨어져 있는 부분보다 색의 3속성별 대비의 현상이 더욱 강하게 일어나는 현상은?

① 계시대비
② 연변대비
③ 색상대비
④ 채도대비

연변대비
두 색이 서로 붙어있을 때 그 경계 부분에서 색상, 명도, 채도대비가 더욱 강하게 나타나는 현상으로 어두운 면과 맞닿은 밝은 경계면은 더욱 밝게 보이고, 밝은 면과 맞닿은 어두운 경계면은 더욱 어둡게 보인다.

63 다음 중 한색 계열에 속하는 것은?

① 연 두
② 보 라
③ 남 색
④ 자 주

연두, 보라, 자주색은 중성색에 속한다.

64 색의 진출에 관한 설명 중 틀린 것은?

① 따뜻한 색보다 차가운 색이 더 진출하는 느낌을 준다.

② 어두운 색보다 밝은 색이 더 진출하는 느낌을 준다.

③ 채도가 낮은 색보다 채도가 높은 색이 더 진출하는 느낌을 준다.

④ 무채색보다 유채색이 더 진출하는 느낌을 준다.

> **해설** 진출색은 난색이 한색보다, 밝은 색이 어두운 색보다, 채도가 높은 색이 채도가 낮은 색보다, 유채색이 무채색보다 더 진출해 보이는 느낌을 준다.

65 다음 중 빛의 굴절(Refraction) 현상을 볼 수 있는 것이 아닌 것은?

① 아지랑이
② 무지개
③ 별의 반짝임
④ 노 을

> **해설** 노을은 빛의 산란 현상이다.

66 색의 지각 및 감정효과에 대한 설명이 틀린 것은?

① 색채에 의한 중량감은 주로 명도에 의해 좌우된다.

② 밝은 색을 상부에, 어두운 색을 하부에 배색하면 안정감을 얻을 수 있다.

③ 색상대비는 1차색끼리는 잘 일어나지 않는다.

④ 명도가 다른 두 색을 배색하면 밝은 색은 더 밝게, 어두운 색은 더 어둡게 보인다.

> **해설** 색상대비는 1차색끼리 잘 일어나며 2차색, 3차색이 될수록 그 대비효과는 작아진다.

67 다음 중 색에 대한 설명으로 틀린 것은?

① 유채색은 일부 파장만을 강하게 반사하는 선별적 반사를 한다.

② 여러 가지 파장이 고르게 반사되는 경우에 무채색으로 지각된다.

③ 불투명한 물체의 색은 표면의 반사율에 의해 결정된다.

④ 백열전구의 빛은 장파장에 비해 단파장이 상대적으로 강하다.

> **해설** 백열전구는 붉은 빛이 나오며 장파장이 강하고, 형광등은 푸른 빛이 나오며 단파장이 강하다.

68 흑백의 반짝임을 느끼게 하면 실제 무채색의 자극밖에 없는데도 유채색이 보이는 현상을 의미하는 것은?

① 순소(Purity)
② 주관색(Subjective Colors)
③ 색도(Chromaticity)
④ 조건등색(Metamerism)

> **해설** 주관색(Subjective Colors) : 하양과 검정만으로 유채색이 느껴지는 현상으로 흑백대비가 강한 미세한 패턴에서는 유채색으로 보인다.

69 어느 특정한 색채가 주변 색채의 영향을 받아 본래의 색과는 다른 색채로 지각되는 경우는?

① 색채의 지각효과
② 색채의 대비효과
③ 색채의 자극효과
④ 색채의 혼합효과

> **해설** 색의 대비는 배경과 주위에 있는 색의 영향으로 색의 성질이 변화되어 보이는 현상이다.

70 보색 관계에 있는 두 가지 색물감을 혼합했을 때 나타나는 색은?

① 검정에 가까운 색
② 흰 색
③ 순 색
④ 원 색

> **해설** 보색이란 두 색을 섞었을 때 무채색이 되는 경우의 색으로, 색물감을 혼합하면 검정에 가까운 색으로 나타난다.

71 둘 이상의 색을 시간적인 차이를 두고서 차례로 볼 때 주로 일어나는 색채대비는?

① 동시대비 ② 계시대비
③ 병치대비 ④ 동화대비

72 좁은 바닥을 더 넓어 보이도록 색을 조정하려 한다. 다음 중 가장 적합한 색은?

① 청록색 ② 노란색
③ 진한 회색 ④ 파란색

> **해설** 좁은 바닥을 실제 면적보다 넓어 보이게 하기 위해서는 따뜻한 난색 계열이나 명도가 높은 색을 사용하면 효과적이다.

73 동화 효과와 관련이 없는 것은?

① 베졸드 효과
② 줄눈 효과
③ 음성잔상
④ 전파 효과

> **해설** 음성잔상은 원래 자극의 감각과 보색관계에 있는 색으로 남은 감각을 음의 잔상이라고 한다.

74 색채의 지각과 감정효과에 관한 내용으로 가장 타당성이 낮은 것은?

① 난색은 한색보다 진출해 보인다.
② 고채도의 색이 저채도의 색보다 주목성이 낮다.
③ 난색이 한색보다 팽창해 보인다.
④ 고명도의 색이 저명도의 색보다 가벼워 보인다.

> **해설** 고채도의 색이 저채도의 색보다 주목성이 높다.

75 가법혼색의 일반적인 원리가 적용된 사례가 아닌 것은?

① 컬러 프린터
② 모니터
③ 무대 조명
④ LED TV

> **해설** 컬러 프린터는 감법혼합의 원리가 적용하고 있으며 Cyan, Magenta, Yellow의 조합에 Black이 추가된다.

76 다음 중 가장 온도감이 높게 느껴지는 색은?

① 보 라
② 노 랑
③ 파 랑
④ 빨 강

해설 온도감이 높게 느껴지는 색은 난색으로 빨강, 주황, 노랑 등이 있다.

77 다음 중에서 삼원색설과 거리가 먼 사람은?

① 토마스 영(Thomas Young)
② 헤링(Edwald Hering)
③ 헬름홀츠(Hermann Von Helmholtz)
④ 맥스웰(James Clerck Maxwell)

해설 헤링의 반대색설 : 괴테의 4원색설을 바탕으로 빨강-녹색, 노랑-파랑이 대립적으로 작용한다는 이론

78 색의 동화현상에 대한 설명이 옳은 것은?

① 주위 색의 영향으로 비슷하게 보이는 현상
② 주위의 보색이 중심의 색에 겹쳐져 보이는 현상
③ 보색관계에서 원래의 채도보다 채도가 강해져 보이는 현상
④ 인접한 색상보다 명도가 더 높아 보이는 현상

해설 동화현상은 인접한 색의 영향을 받아 인접색에 가까운 색으로 보이는 현상이다.

79 망막에서 뇌로 들어가는 시신경 다발 때문에 상이 맺히지 않는 부분은?

① 중심와
② 맹 점
③ 시신경
④ 광수용기

해설 맹점(Blind Spot) : 시신경유두라고 부르기도 하며, 빛을 구분하는 시세포가 없어 상이 맺혀도 인식하지 못한다.

80 색채를 강하게 보이기 위해 디자인에서 악센트로 자주 사용하는 색은?

① 채도가 높은 색
② 채도가 낮은 색
③ 명도가 높은 색
④ 명도가 낮은 색

해설 강조색으로 자주 사용되는 색은 디자인 효과마다 다르지만 채도가 높은 색이 강한 느낌을 주므로 악센트 효과를 줄 때 자주 사용된다.

제**5**과목 **색채체계의 이해**

81 비렌의 색삼각형을 구성하는 7개의 기본범주에 해당하지 않는 것은?

① TINT
② GRAY
③ ACCENT
④ SHADE

해설 비렌의 색삼각형을 구성하는 7개의 기본범주는 TINT, COLOR, WHITE, GRAY, BLACK, SHADE, TONE이다.

82 한국산업표준(KS)에서 제시한 색명법에 근거하여 가장 높은 명도의 색을 표시하는 수식어는?

① 회
② 선명한
③ 탁 한
④ 연 한

83 저드(D. B. Judd)의 색채조화 원리가 아닌 것은?

① 질서의 원리
② 유사의 원리
③ 동류의 원리
④ 변화의 원리

> **해설** 저드(D. B. Judd)의 색채조화 원리는 질서의 원리, 친숙함(동류)의 원리, 유사(공통성)의 원리, 명료성의 원리가 있다.

84 색채 시스템 중 색상 T, 포화도 S, 암도 D의 3속성으로 표기하는 색체계는?

① RAL
② DIN
③ PCCS
④ JIS

> **해설** DIN은 1955년 오스트발트 표색계의 결함을 보완, 개량하여 발전시킨 현색계로서 색 표기는 'T : S : D'의 순서로 표기하며, '색상 : 포화도 : 암도'를 의미한다.

85 먼셀의 색채조화와 관련 있는 것은?

① 보색이론
② 균형이론
③ 4원색론
④ 동일색상 조화론

> **해설** 먼셀의 색 조화이론의 핵심은 균형의 원리이다. 중간 명도의 회색 N5를 중심점으로 배색을 이루는 각 색의 평균 명도가 N5가 될 때 그 배색은 조화를 이룬다는 이론이다.

86 다음 중 한국 전통색명 중 색상이 나머지와 다른 것은?

① 송화색(松花色)
② 명황색(明黃色)
③ 두록색(豆綠色)
④ 치색(緇色)

> **해설** 송화색, 명황색, 두록색은 황색계이며, 치색은 무채색계이다.

87 다음 중 다양한 색표지의 책을 진열하기 위한 책장의 색으로 가장 적합한 것은?

① 흰 색
② 노란색
③ 연두색
④ 녹 색

> **해설** 명시성을 높이기 위해 배경과 명도의 차이를 두면 효과적이다.

88 ISCC-NIST에서 무채색과 유채색에서 공통적으로 사용할 수 있는 톤은?

① Dark ② Brilliant
③ Deep ④ Grayish

89 다음 중 오스트발트 색체계와 관련이 없는 것은?

① 등백 계열 ② 등흑 계열
③ 등순 계열 ④ 등비 계열

90 먼셀의 색입체를 267블록으로 구분하며, 인접된 색상에 수식어를 붙여 호칭하는 색명법은?

① 관용색명
② KS A 0011
③ 기억색명
④ ISCC-NIST 일반색명

> **해설** ISCC-NIST 일반색명은 미국에서 통용되는 일반색명을 정리한 것으로 먼셀의 색입체를 267블록으로 구분하고 무채색은 5가지로 구분한다.

91 다음 중 한국산업표준의 기본색명이 아닌 것은?

① 분홍, 초록, 하양
② 남색, 보라, 자주
③ 갈색, 주황, 검정
④ 청록, 회색, 홍색

> **해설** 한국산업표준의 기본색명 : 빨강, 주황, 노랑, 연두, 초록, 청록, 파랑, 남색, 보라, 자주, 분홍, 갈색, 하양, 회색, 검정

92 CIE 색체계에 관한 설명 중 틀린 것은?

① 스펙트럼의 4가지 기본색을 사용하였다.
② 3원색광으로 모든 색을 표시한다.
③ XYZ 색체계라고도 불린다.
④ 말발굽 모양의 색도도로 표시된다.

> **해설** 빛의 3원색인 Red, Green, Blue를 사용한다.

93 문-스펜서의 색채조화론에서 조화관계의 분류가 아닌 것은?

① 동일조화
② 유사조화
③ 수직조화
④ 대비조화

> **해설** 문-스펜서(P. Moon & D. E. Spencer)의 색채조화에는 동일조화, 유사조화, 대비조화가 있다.

94 색채조화의 공통되는 원리가 아닌 것은?

① 질서의 원리
② 명료성의 원리
③ 일괄성의 원리
④ 대비의 원리

95 색의 물리적인 혼합을 회전 혼색판으로 실험, 규명하여 색채측정기의 아버지라고 불리는 사람은?

① 뉴 턴
② 오스트발트
③ 맥스웰
④ 해리스

 맥스웰(Maxwell)은 빛의 전자파설을 제창하였으며 색자극인 원자극의 값들을 삼자극치라 하여 'RGB 표색계'를 만들었다.

96 배색의 예와 효과가 바르게 연결된 것은?

① 선명한 색의 배색 – 동적인 이미지
② 차분한 색의 배색 – 동적인 이미지
③ 색상의 대비가 강한 배색 – 정적인 이미지
④ 유사한 색상의 배색 – 동적인 이미지

해설 ② 차분한 색의 배색 : 정적인 이미지
③ 색상의 대비가 강한 배색 : 동적인 이미지
④ 유사한 색상의 배색 : 정적인 이미지

97 현색계에 대한 설명으로 옳은 것은?

① CIE XYZ 표준 표색계는 대표적인 현색계이다.
② 수치로만 구성되어 색의 감각적 느낌을 나타내지 못한다.
③ 색 지각의 심리적인 3속성에 의해 정량적으로 분류하여 나타낸다.
④ 빛의 혼색실험에 기초를 두고 있으며 정확한 측정을 할 수 있다.

해설 ①, ②, ④는 혼색계에 대한 설명이다.

98 다음 중 시인성이 가장 높은 조합은?

① 바탕색 : N5, 그림색 : 5R 5/10
② 바탕색 : N2, 그림색 : 5Y 8/10
③ 바탕색 : N2, 그림색 : 5R 5/10
④ 바탕색 : N5, 그림색 : 5Y 8/10

해설 시인성(명시성, 가시성) : 멀리서도 잘 보이는 색으로 배경과의 명도 차이에 민감하다.

99 색채의 표준화를 연구하여 흑색량(B), 백색량(W), 순색량(C)을 근거로, 모든 색을 $B + W + C = 100$ 이라는 혼합비를 통해 체계화한 색체계는?

① 먼셀 색체계
② 비렌 색체계
③ 오스트발트 색체계
④ PCCS 색체계

100 오방색 중 하나로 광명과 부활을 상징하는 중앙의 색은?

① 백 색
② 황 색
③ 청 색
④ 흑 색

해설 오방색은 다섯 방위를 상징하는 색으로 동쪽 청색, 서쪽 백색, 남쪽 적색, 북쪽 흑색, 중앙 황색이다.

정답 95 ③ 96 ① 97 ③ 98 ② 99 ③ 100 ②

컬러리스트산업기사

기출복원문제

제 **1** 과목 　색채심리

01 색채 설명 중 옳지 않은 것은?

① 노란색은 배신, 비겁함이라는 부정
　의 연상어를 가지고 있다.

② 초록은 부정적인 연상어가 없는 안
　정적이고 편안함의 색이다.

③ 주황은 서양에서 할로윈을 상징하
　는 색이기도 하다.

④ 파버 비렌은 보라색의 연상 형태를
　타원으로 생각했다.

해설 초록은 서툰 일이나 바보스러움, 답답함, 괴물의
부정적 의미도 가지고 있다.

02 색채의 연상 효과와 관련이 없는 것
은?

① 제품 정보로서의 색

② 사회·문화 정보로서의 색

③ 색채 표시 기호로서의 색

④ 국제 언어로서의 색

해설 색채의 연상 : 계절, 지역, 사회·문화 정보로서의
색, 국기의 국제 언어로서의 색, 제품 정보로서
의 색

03 비렌(Birren Faber)의 색채 공감각에
서 식당 내부의 가구 등에 식욕이 왕
성하도록 유도하기 위한 색채는?

① 파란색

② 주황색

③ 검은색

④ 초록색

해설 식욕을 상승시키는 미각과 관련된 색은 난색 계열
의 빨강, 주황, 노랑이다.

04 소비자 행동에 영향을 미치는 사회적
요인 중 하나로 개인의 태도나 의견,
가치관에 영향을 미치는 집단은?

① 거주집단　　② 동료집단

③ 준거집단　　④ 희구집단

해설 준거집단(Reference Group)은 개인이 태도, 가
치 및 행동 방향에 대해 준거 기준으로 삼고 있는
집단을 말한다.

05 색채마케팅에서 시장세분화 전략으
로 이용되며 인구통계적 특성, 라이프
스타일, 특정 조건 등을 만족하는 집
단을 대상으로 하는 마케팅은?

① 대중 마케팅

② 바이럴 마케팅

③ 표적 마케팅

④ 확대 마케팅

정답 　1 ② 　2 ③ 　3 ② 　4 ③ 　5 ③

해설 표적 마케팅(Target Marketing)은 소비자의 인구 통계적 특성과 라이프스타일에 관한 정보를 활용하여 소비자 욕구를 충족시키는 마케팅 전략을 말한다.

06 표적 마케팅의 3단계 순서가 옳은 것은?

① 시장 표적화 → 시장 세분화 → 시장의 위치 선정
② 시장의 위치 선정 → 시장 표적화 → 시장 세분화
③ 시장 세분화 → 시장 표적화 → 시장의 위치 선정
④ 틈새 시장분석 → 시장 세분화 → 시장의 위치 선정

해설 표적 마케팅의 3단계는 시장 세분화 → 시장 표적화 → 시장의 위치 선정이다.

07 환경을 보고 느끼는 것만이 아닌 받아들인 자극을 처리하고 이해하는 복잡한 과정으로, 감각기관을 통하여 환경 내의 색채정보를 분석하는 방법은?

① 평가차원(Evaluation)
② 역능차원(Potency)
③ 지각차원(Perception)
④ 활동차원(Activity)

해설 지각차원(Perception)
지각이란 환경을 보고 느끼는 것만이 아닌 받아들인 자극을 처리하고 이해하는 복잡한 과정으로, 감각기관을 통하여 환경 내의 색채정보를 분석하는 방법이다.

08 색채정보 수집 시 실험연구법, 현장관찰법, 패널조사법, 다차원 척도법, 표본조사법 등을 적용하며, 가장 많이 사용되는 색채정보 수집방법은?

① 패널조사법
② 현장관찰법
③ SD법(Semantic Differential Method)
④ 표본조사법

09 색채선호의 설명으로 틀린 것은?

① 서양의 경우 성인의 파란색에 대한 선호 경향은 매우 뚜렷한 편이다.
② 선호색은 제품의 특성과는 상관없이 항상 동일하다.
③ 노년층의 경우 고채도 난색 계열의 색채에 대한 선호가 높은 편이다.
④ 선호색은 문화권, 성별, 연령 등 개인적 특성에 따라 차이가 있다.

해설 색의 선호는 교양과 소득, 연령, 성별, 민족, 지역 등에 따라서 다르며, 제품의 특성에 따라서도 다르다.

10 항상 동일한 색을 선호하고 고집하는 유형으로 변화에 대한 거부감을 가지며 최신 유행에 흔들리지 않는 색채반응 유형은?

① 컬러 포워드 유형
② 컬러 프루던트 유형
③ 컬러 트렌드 유형
④ 컬러 로열 유형

해설 컬러 로열 유형은 항상 동일한 색을 선호하고 고집하는 유형으로 변화에 대한 거부감을 가지며 전통적인 가치관을 소중히 생각하고 매우 보수적인 성향을 가진다.

11 개인이 소비하는 색과 디자인의 선택을 의미하는 용어는?

① 퍼스널 컬러(Personal Colors)
② 컨슈머 유즈(Consumer Use)
③ 템퍼러리 플레저 컬러(Temporary Pleasure Colors)
④ 트렌드 컬러(Trend Color)

해설 개인이 소비하는 색과 디자인의 선택을 컨슈머 유즈(Consumer Use), 퍼스널 유즈(Personal Use)라고 한다.

12 환경에 대한 관심과 자연 보호에 대한 인식이 높아지면서 자연을 대표하는 색으로 많이 활용되는 색은?

① 하 양
② 빨 강
③ 녹 색
④ 보 라

해설 환경주의적 색채로 자연을 대표하는 녹색을 많이 활용하고 있다.

13 색채와 음향에 관한 연구 결과를 설명한 것 중 틀린 것은?

① 낮은 소리는 밝은색을 연상시킨다.
② 예리한 소리는 순색에 가까운 밝고 선명한 색을 연상시킨다.
③ 플루트(Flute)의 음색에 대한 연상 색상은 다양하게 나타났지만 라이트 톤에 집중되는 경향이 있다.
④ 느린 음은 대체로 파랑을, 높은 음은 밝고 강한 채도의 색을 연상시킨다.

해설 낮은 소리는 어두운색을 연상시킨다.

14 색채치료에 관한 설명 중 가장 거리가 먼 것은?

① 안전에 관한 의미를 담고 있는 특성을 가진 색을 의미한다.
② 색채를 이용하여 물리적, 정신적인 영향으로 환자의 상태를 호전시키는 치료방법이다.
③ 보라색은 정신적 자극, 높은 창조성을 제공한다.
④ 색의 고유한 파장과 진동은 인간의 신체조직에 영향을 미친다.

해설 ①은 안전색채에 관한 설명이다.

15 다음 중 색채계획 시 유행색에 가장 민감한 것은?

① 주방용품
② 사무용품
③ 의류제품
④ 가전제품

해설 의류제품과 같은 패션 분야는 유행색이 빠르게 변화하며 유행색에 민감하다.

16 사용 경험, 사용량, 브랜드 충성도, 가격 민감도 등과 관련이 있는 시장세분화 방법은?

① 지리적 세분화
② 사회·문화적 세분화
③ 행동 분석적 세분화
④ 인구학적 세분화

해설 행동 분석적 세분화는 소비자의 행동을 정밀하게 나누어 관찰하고 분석하는 방법이다.

17 기업의 마케팅 전략을 수립하는 SWOT 분석과정에 해당되지 않는 것은?

① 강 점　　② 약 점
③ 분 석　　④ 기 회

해설 SWOT : 강점(Strength), 약점(Weakness), 기회(Opportunity), 위협(Threat)의 머리글자를 모아 만든 단어로 기업의 환경 분석을 통해 마케팅 전략을 수립하기 위한 분석 도구이다.

18 파랑의 일반적인 색채치료 효과에 대한 설명으로 옳은 것은?

① 혈액순환을 자극한다.
② 집중력을 증가시키고 심신을 차분하게 한다.
③ 정신적 자극, 높은 창조성을 제공한다.
④ 심장박동을 빠르게 한다.

해설 **파랑의 치료효과**
파랑은 진정효과가 큰 색으로 눈의 피로회복, 염증, 호흡계, 혈압, 근육 긴장 감소, 골격계, 정맥계 영향, 자율 신경계 조절, 히스테리, 불면증을 치료할 때 효과적이다.

19 다음 중 환경 색채에 대한 설명으로 틀린 것은?

① 지역의 자연적이고 인공적인 특성을 형성한다.
② 시각적, 공감각적, 상징적, 관념적, 감성적, 생리학적 영향을 준다.
③ 지역의 지리적, 기후적 환경과는 관련이 없다.
④ 지역의 거주자에게 영향을 준다.

20 소비자의 욕구를 기본적으로 인간의 욕구에 의한 것이라고 보며, 욕구단계 이론을 만든 학자는?

① 맥니어
② 매슬로
③ 엥 겔
④ 매카시

해설 매슬로는 소비자의 욕구를 기본적으로 인간의 욕구에 의한 것이라고 보며, 다양한 인간의 욕구를 다섯 계층으로 구분하였다.

제 2 과목 ┃ **색채디자인**

21 형태 지각심리(Gestalt Psychology)의 법칙에 해당되지 않는 것은?

① 보완성
② 접근성
③ 유사성
④ 폐쇄성

해설 형태의 지각심리 : 접근성, 유사성, 연속성, 폐쇄성

22 SD법에 대한 설명으로 틀린 것은?

① 오스굿(C. E. Osgoods)이 고안했다.
② 연상법과 면접법이 있다.
③ 형용사의 척도는 3단계가 일반적이다.
④ 개념의 이미지를 측정하여 정서적인 자극을 조사하는 것이다.

 형용사의 척도는 5단계가 일반적이지만, 세밀한 차이를 필요로 할 경우 7단계 평가로 척도화한다.

23 화장품 회사가 30대를 타깃으로 주력 상품의 브랜드를 효과적으로 광고할 때 가장 좋은 이미지 전달 광고는?

① POP
② 잡 지
③ 라디오
④ 신 문

 30대 등 특정 독자층을 대상으로 광고효과가 높은 것은 잡지이다.

24 실내디자인 색채계획 시 색채와 더불어 쾌적하고 효율적인 공간을 제공하기 위해 사용하며 확산, 집중, 연출기능을 수행하는 가장 적합한 요소는?

① 가 구
② 조 명
③ 액세서리
④ 조형물

해설 실내디자인에서 조명은 용도에 따라 다양한 연출을 가능하게 한다. 이는 광원의 확산, 집중 등의 여러 기능을 목적에 따라 설정하기 때문이다.

25 유사, 대비, 균일, 강화와 관련 있는 디자인 원리는?

① 통 일
② 조 화
③ 균 형
④ 리 듬

 조화는 두 가지 이상의 요소들이 상호 보완적인 관계를 유지하며, 분리되어 보이지 않고 결합되어 전체적으로 균형감이 유지된 결합상태를 말하며, 유사조화와 대비조화가 있다.

26 CI(Corporate Identity)의 개념으로 틀린 것은?

① 기업의 자기 발견과 자기 실현의 프로그램이며, 기업문화 자체이다.
② 아이덴티티 디자인 구축의 목적에서 기업 내 구성원의 결속과 화합을 우선하지는 않는다.
③ 기존 이미지의 노후 또는 경쟁사보다 유리한 이미지를 만들어야 할 때 도입한다.
④ 기업이나 기관의 최초 창립 및 설립 때, 기업 간 인수, 합병 등의 경영상 큰 변화가 있을 때 도입한다.

 아이덴티티 디자인은 기업 내 구성원들의 결속과 화합을 바탕으로 나아가 소비자에게 이러한 이미지를 표출하고 인식시키는 것이다.

27 디자인의 원리들로 짝지어진 것은?

① 대비(Contrast), 균형(Balance)
② 방향(Direction), 질감(Texture)
③ 교체(Alternation), 크기(Size)
④ 명암(Value), 색채(Color)

해설 디자인의 원리 : 통일과 변화, 균형, 리듬, 조화, 강조, 대비

28 디자인의 요소 중 기하학적 정의에서 위치만을 가지고 있는 것은?

① 입 체
② 점
③ 선
④ 면

해설 '점'은 형태가 생성되는 과정에서 가장 단순한 요소로 위치만을 가질 뿐 크기나 면적을 가지지 않는다.

29 평면 디자인을 하기 위한 시각적 요소에 속하지 않는 것은?

① 형 상
② 색 채
③ 중 력
④ 재질감

해설 평면 디자인은 인쇄물이나 그림 등의 디자인으로 중력은 관계가 없다.

30 다음 중 실내디자인에서 공간을 구성하고 있는 기본요소와 비교적 거리가 먼 것은?

① 바 닥
② 천 장
③ 벽
④ 가 구

해설 가구는 실내의 기능을 가장 직접적으로 지원하는 요소이므로 장치요소에 해당된다.

31 다음 중 유니버설 디자인의 7원칙과 관련이 없는 것은?

① 대상에 대한 공평성
② 오류에 대한 포용력
③ 복잡하고 감각적인 사용
④ 적은 물리적 노력

해설 ③ 간단하고 직관적인 사용

32 다음 중 디자인 사조와 색채 사용의 연결이 틀린 것은?

① 옵아트 – 원색을 탈피한 엷은 색조
② 포스트모더니즘 – 무채색에 가까운 파스텔 색조, 살구색, 올리브그린
③ 아르데코 – 녹색, 검정, 회색의 배색
④ 데스틸 – 공간적 질서 속에 색면의 위치와 배분 중요

해설 옵아트
추상적, 기계적인 형태의 반복과 연속 등을 통한 시각적 환영, 지각 그리고 색채의 물리적 및 심리적 효과와 관련된 것으로 수축과 팽창을 보여주기 위해 색채의 대비효과를 이용하였다.

33 19세기 중반에서 후반에 걸쳐 프랑스를 중심으로 전개된 예술사조로서 배경으로는 부르주아의 대두, 과학의 발전, 기독교의 권위 추락 등과 밀접한 관계가 있는 사조는?

① 바로크
② 로코코
③ 사실주의
④ 아르데코

해설 사실주의
19세기 중반에서 후반에 걸쳐 프랑스를 중심으로 전개된 예술사조로, 실증주의를 바탕으로 사실적 묘사를 통해 대상을 있는 그대로 표현하고자 하였다. 자연스럽고 균형 잡힌 구도로 안정감을 주며 무겁고 어두운 톤의 색채가 특징이다.

34 서양 중세 건축의 특징으로 옳은 것은?

① 천국을 상징하는 환상적인 시각효과 연출로 스테인드글라스 효과를 중시했다.
② 콘스탄티누스 기념물과 사르트르 성당에서 그 특징적 양식을 볼 수 있다.
③ 기념비적 특성을 위한 기하학적 비례의 원리와 기념비적 특성을 가진다.
④ 논리적이고 구상적이며 장식적인 형식이 화려한 색채와 더불어 나타나고 있다.

해설 ② 콘스탄티누스 기념물은 고대 로마 시대의 건축양식이다.
③ 고대 이집트 시대의 건축양식의 특징이다.
④ 바로크 양식의 특징이다.

35 기존 제품의 재료나 기능 또는 형태를 개량하고 개선하는 것을 무엇이라 하는가?

① 리디자인(Re-design)
② 리스타일(Re-style)
③ 이미지 디자인(Image Design)
④ 유니버설 디자인(Universal Design)

해설 리디자인(Re-design)
사용해 온 상표나 제품의 디자인을 새로운 감각으로 소비자들의 선호도를 조사하여 새롭게 수정하는 디자인으로 기존 제품의 재료, 기능, 형태를 수정하고 개선한다.

36 단순한 점이나 선, 기호를 사용하여 어떤 현상의 상호관계나 과정, 구조 등을 도해하거나, 사물의 대체적인 형태와 여러 부분의 관계를 쉽게 이해할 수 있도록 윤곽과 전반적인 구도를 제시해 주는 설명적인 그림은?

① 그래픽 심벌
② 다이어그램
③ 일러스트레이션
④ 타이포그래피

37 디자인의 조형요소 중 형태의 분류와 거리가 먼 것은?

① 유동 형태
② 순수 형태
③ 자연 형태
④ 인위적 형태

38 디자인의 합목적성에 관한 내용으로 관계가 가장 적은 것은?

① 실용상의 목적을 가리키는 것이다.
② 객관적, 합리적인 접근이 요구된다.
③ 과학적, 공학적 기초가 필요하다.
④ 토속적, 관습적 접근이 필요하다.

 합목적성
실용상의 목적을 의미하며 일정한 목적에 도달하는 데 적합한 대상 또는 행위의 성질을 말한다. 이성적, 합리적, 객관적 특성을 가지게 된다.

39 테마공원, 버스 정류장 등에 도시민의 편의와 휴식을 위해 만들어진 시설물의 명칭은?

① 로드사인
② 인테리어
③ 익스테리어
④ 스트리트 퍼니처

 스트리트 퍼니처는 "거리 가구"라는 뜻으로 옥외의 공원이나 광장, 길거리에 있는 버스 정류장, 가판대, 보도블록, 진입로, 맨홀뚜껑 등 광범위한 종류의 공공시설물을 말한다.

40 음성, 문자, 그림, 동영상 등 다양한 형식의 정보를 이용하여 안내시스템, 인터넷을 통한 사이버 강의 등에서 활용되고 있는 디자인은?

① 일러스트레이션
② 멀티미디어 디자인
③ 에디토리얼 디자인
④ 아이덴티티 디자인

제**3**과목 **색채관리**

41 다음 중 컬러 인덱스가 제공하지 못하는 정보는?

① 제조회사에 의한 색 차이
② 염료 및 안료의 화학 구조
③ 활용방법
④ 견뢰성

해설 컬러 인덱스는 공업적으로 제조 · 판매되고 있는 합성염료나 안료를 종속, 색상, 화학 구조에 따라 정리 · 분류한 데이터베이스로, 각국의 제품을 CI 명으로 분류하여 상품명, 염색성, 용도, 구조 등을 제시하고 있다.

42 비트맵 이미지와 관련이 없는 것은?

① 픽셀
② 비트맵
③ 래스터 이미지
④ 포스트스크립트

해설 포스트스크립트(PostScript)는 컴퓨터상에서 작업된 데이터, 즉 글꼴이나 그래픽 등을 출력용 정보로 변환하여 프린터 등의 인쇄장치를 통해 표현해 내는, 어도비사에서 개발한 페이지 기술언어이다.

43 색채측정 시, 일반측정 관측조건에 대한 약어인 d/8:e의 의미로 옳은 것은?

① 확산조명과 정반사 요소가 포함된 8* 관측
② 확산조명과 정반사 요소가 배제된 8* 관측
③ 8* 원주의 조명과 수직 관측
④ 수직조명과 8* 원주의 관측

38 ④ 39 ④ 40 ② 41 ① 42 ④ 43 ② **정답**

 색채측정 시 조명과 주광조건은 조명각도, 수광조건의 형식으로 표기한다. d는 Diffuse의 약자로 확산조명을 의미한다.

 스캐너는 종이 필름 등에 인쇄되거나 현상된 이미지나 그림, 문자, 글자 등을 읽어 들여 컴퓨터 내의 프로그램에서 볼 수 있도록 변환시켜 주는 입력장치이다.

44 색 제시 조건이나 조명 조건 등의 차이에 따라 변화를 보이는 주관적인 색의 변화는?

① 컬러 캐스트
② 컬러 어피어런스
③ 컬러 세퍼레이션
④ 컬러 프로파일

 컬러 어피어런스 : 어떤 색채가 매체, 주변 색, 광원, 조도 등이 서로 다른 환경에서 관찰될 때 다르게 보이는 현상을 말한다.

45 조색사가 색료를 선택할 때 고려해야 하는 조건 중 가장 중요한 것은?

① 색공간 변환
② 샘플컬러 패치
③ 다양한 광원에서의 색채현시
④ 형광색채

 색은 광원의 특성에 따라 색이 다르게 보인다. 즉 연색성이 일어나기 때문에 다양한 광원에서 색채현시가 어떤 색으로 구현이 되는지 미리 고려해봐야 한다.

46 다음 중 스캐너의 기능은?

① 영상입력 기능
② 제어장치 기능
③ 연산장치 기능
④ 영상출력 기능

47 필터식 색차계의 설명이 옳은 것은?

① 다양한 광원 조건에서의 색좌표를 산출할 수 있다.
② 삼자극치 값을 직접 측정하게 된다.
③ 광원과 시야에서의 색채값을 동시에 산출할 수 있다.
④ 자동배색장치의 색측정 장치로 사용된다.

 ①, ③, ④는 분광식 색차계의 특징이다.

48 다음 중 색온도가 가장 높은 것은?

① 태양(정오)
② 태양(일출, 일몰)
③ 맑고 깨끗한 하늘
④ 약간 구름 낀 하늘

49 색료의 일반적인 성질에 대한 설명으로 옳은 것은?

① 안료는 착색하고자 하는 매질에 용해된다.
② 염료는 표면에 친화성을 갖는 화학성질을 가지고 있다.
③ 안료는 염료에 비해서 투명하고 은폐력이 약하다.
④ 도료는 인쇄에만 사용되는 유색의 액체이다.

 ① 안료는 착색하고자 하는 매질에 용해되지 않는다.
③ 안료는 염료에 비해서 불투명하고 은폐력이 크다.
④ 도료는 고체물체의 표면에 칠하여 피도면에 건조도막을 형성하여 물체의 표면을 보호하고 외관을 아름답게 하기 위해 사용된다.

50 디지털 색채에 대한 설명 중 옳은 것은?

① 디지털 색채의 기본색은 Red, Green, Blue이다.
② 디지털 색채 영상을 구성하는 최소단위는 바이트(Byte)이다.
③ 해상도는 모니터의 크기가 커질수록 선명도가 높아진다.
④ 24비트로 된 한 화소가 나타낼 수 있는 색의 종류는 1,572,864(= 256 × 256 × 24)이다.

 디지털 색채는 가법혼색, 색광의 혼합으로 기본색은 Red, Green, Blue이다.

51 육안검색 시 색에 가장 큰 영향을 주는 것은?

① 관측 시야각
② 광원의 세기
③ 광원의 연색지수
④ 조명의 방식

 육안검색 시 광원에 따라 연색성 때문에 색이 달라 보이므로 물체를 비추는 광원이 무엇인가를 잘 고려해야 한다.

52 색채 영상의 입력에 활용되는 디바이스인 디지털 카메라, 스캐너 등의 가장 기본이 되는 요소는?

① CCD(Charge Coupled Device)
② CRT(Cathode Ray Tube)
③ LCD(Liquid Crystal Display)
④ DTP(Desk Top Publishing)

53 조색 시 주의사항이 아닌 것은?

① 색상의 방향이 달라지지 않도록 소량씩 첨가하여 조색한다.
② 조색제는 4~5가지 이내의 색을 사용해서 채도가 떨어지는 것을 방지한다.
③ 고채도를 얻기 위해서는 대비색을 사용한다.
④ 조색 시, 착색 후 색상의 변화를 감안하여 혼합한다.

 ③ 대비색을 사용하면 반대로 채도가 떨어져 저채도가 된다.

54 다음 중 염료의 종류와 설명이 틀린 것은?

① 형광염료 – 화학적 성분은 스틸벤, 이미다졸, 쿠마린 유도체 등이며, 소량만 사용해야 하는 염료
② 합성염료 – 명칭은 일반적으로 제조회사에 의한 종별 관칭, 색상, 부호의 세 부분으로 이루어짐
③ 식용염료 – 식료, 의약품, 화장품의 착색에 사용되는 것
④ 천연염료 – 어떠한 가공도 없이 천연물 그대로 만을 염료로 사용하는 것

천연염료 : 자연 그대로 또는 약간의 가공에 의해 염료로 쓸 수 있는 것을 말하며, 합성염료에 비해 견뢰도가 낮고 색조가 선명하지 않으며, 복잡한 염색법의 필요성 때문에 점차 합성염료로 대체되는 실정이다. 합성염료보다 우아하고 부드러운 색감, 독특한 색채를 보여준다.

55 전자기파장의 길이가 가장 긴 것은?

① 적색 가시광선
② 청색 가시광선
③ 적외선
④ 자외선

 자외선(380nm 이하) < 가시광선(380~780nm) < 적외선(780nm 이상)

56 반사물체의 측정 방법 중 정반사 성분이 완벽히 제거되는 배치는?

① 확산/확산 배열(d : d)
② 확산 : 0도 배열(d : 0)
③ 45도 환상/수직(45a : 0)
④ 수직/45도(0 : 45x)

57 색온도 보정 필터에 대한 설명 중 틀린 것은?

① 색온도 보정 필터에는 색온도를 내리는 블루계와 색온도를 올리는 엠버계가 있다.
② 필터 중 흐린 날씨용, 응달용을 엠버계라고 한다.
③ 필터 중 아침저녁용, 사진전구용, 섬광전구용을 블루계라고 한다.

④ 필터는 사용하는 필름과 촬영하는 광원의 색온도에 따라 구분해서 사용한다.

 ① 색온도 보정 필터에는 색온도를 내리는 엠버계과 색온도를 올리는 블루계가 있다.

58 프린터 이미지의 해상도를 말하는 것으로 600dpi가 의미하는 것은?

① 인치당 600개의 점
② 인치당 600개의 픽셀
③ 표현 가능한 색상의 수가 600개
④ 이미지의 가로×세로 면적

해상도(Resolution)의 단위
웹용은 1인치당 몇 개의 픽셀(Pixel)로 이루어졌는지를 나타내는 ppi(pixel per inch), 인쇄용은 1인치당 몇 개의 점(Dot)으로 이루어졌는지를 나타내는 dpi(dot per inch)를 주로 사용한다.

59 구멍을 통하여 보이는 균일한 색으로 깊이감과 공간감을 특정 지을 수 없도록 지각되는 색은?

① 개구색
② 북창주광
③ 광원색
④ 원자극의 색

개구색 : 작은 구멍을 통해서 들여다 볼 때의 지각색을 개구색이라고 하며, 물체 자체에 대해서는 아무런 지각을 일으키지 않고 순수한 색깔을 느끼는 상태를 말한다.

60 반사율이 파장에 관계없이 높기 때문에 거울로 사용하기에 적합한 금속은?

① 금
② 구 리
③ 알루미늄
④ 은

해설 알루미늄 : 가시광선 영역에서는 은의 반사율이 더 높기 때문에 거울을 만들 때 은을 많이 사용해 왔지만, 자외선 및 적외선의 영역에서의 반사율이 금속 중 가장 높아서 광학기기에는 알루미늄으로 코팅한 반사거울을 많이 사용한다.

제4과목 색채지각의 이해

61 빨간 망에 들어 있는 귤이 그렇지 않은 귤보다 더욱 빨갛게 보이는 것은 색채의 어떠한 지각적 특성 때문인가?

① 연변대비 현상
② 동화현상
③ 잔상현상
④ 보색현상

해설 동화현상은 색끼리 서로 영향을 주어 인접색에 가깝게 느껴지는 현상으로 복잡하고 섬세한 무늬에서 많이 나타난다.

62 잔상에 대한 설명이 틀린 것은?

① 눈에 비쳤던 자극이 사라져도 얼마 동안은 잔상이 남는다.
② 잔상의 출현은 자극의 강도, 지속시간 그리고 크기에 무관하다.
③ 원래 감각과 같은 정도의 밝기나 색상을 띤 잔상을 양성잔상(혹은 정의 잔상)이라 한다.
④ 원래 감각과 반대의 밝기나 색상을 띤 잔상을 음성잔상(혹은 부의 잔상)이라 한다.

해설 잔상의 출현은 자극의 강도, 지속시간 그리고 크기에 비례한다.

63 어떤 두 색이 맞붙어 있을 때 그 경계선에서 일어나는 현상으로, 그 효과를 마하밴드라고도 하는 대비현상은?

① 보색대비
② 한난대비
③ 계시대비
④ 연변대비

해설 연변대비
두 색이 서로 붙어있을 때 그 경계 부분에서 색상, 명도, 채도대비가 더욱 강하게 나타나는 현상으로 어두운 면과 맞닿은 밝은 경계면은 더욱 밝게 보이고, 밝은 면과 맞닿은 어두운 경계면은 더욱 어둡게 보인다.

64 감법혼합에 대한 설명 중 틀린 것은?

① 물감, 안료의 혼합이다.

② 시안과 노랑을 혼합하면 녹색이 된다.

③ 혼합색이 원래의 색보다 명도는 낮고, 채도는 변하지 않는다.

④ 감법혼합의 3원색은 Cyan, Magenta, Yellow이다.

> **해설** 감법혼색은 색료의 혼합으로 혼색할수록 원래의 색보다 명도와 채도가 낮아진다.

65 푸르킨예 현상에 대한 설명이 틀린 것은?

① 추상체에서 간상체로 이동할 때 생기는 현상이다.

② 파장이 긴 색이 먼저 사라지고 파장이 짧은 색이 나중에 사라진다.

③ 새벽이나 초저녁에 물체가 푸르스름하게 보이는 것은 이 현상 때문이다.

④ 야간작업 시 주목성을 높이기 위해서 주황색 안전모를 착용한다.

> **해설** 푸르킨예 현상은 밝은 곳에서 장파장인 빨강과 노랑이, 어두운 곳에서는 단파장인 파랑이나 보라가 밝게 보이는 현상이다.

66 세 가지 색광을 사용하여 혼합색을 만들 경우, 가장 다양한 색상을 만들어낼 수 있는 세 가지 색광은?

① 빨간색빛, 녹색빛, 노란색빛

② 빨간색빛, 노란색빛, 파란색빛

③ 빨간색빛, 녹색빛, 파란색빛

④ 노란색빛, 녹색빛, 파란색빛

> **해설** 색광의 혼합은 가법혼색으로 가법혼색의 3원색은 빨강, 초록, 파랑이다.

67 차가운 색이나 채도가 낮은 색은 뒤로 물러나는 듯한 성격을 지니고 있다. 이러한 색을 무엇이라고 하는가?

① 팽창색　　② 수축색

③ 진출색　　④ 후퇴색

> **해설** 같은 거리에 위치한 물체가 색에 따라서 거리감이 느껴지기도 하는데 멀리 느껴지는 색을 후퇴색이라 하며, 저명도, 저채도, 한색계열의 색이 후퇴되어 보이는 효과가 있다.

68 다음 중 주목성과 시인성이 가장 높은 색은?

① 빨 강　　② 초 록

③ 파 랑　　④ 보 라

> **해설** 채도가 높고 난색의 경우 주목성이 높다.

69 회색 색표를 검은색 바탕 위에 놓을 경우 원래의 색보다 밝아 보이는 현상은?

① 채도대비　　② 명도대비

③ 보색대비　　④ 면적대비

 명도대비는 명도가 다른 두 색이 서로 대조되어 두 색 간의 명도차가 크게 보이는 현상이다.

70 비누 거품이나 수면에 뜬 기름에서 무지개 같은 색이 보이는 것은?

① 표면색　　② 형광색
③ 경영색　　④ 간섭색

 간섭이란 빛의 파동이 둘로 나누어진 후 다시 결합되는 현상으로, 공작새, 나비의 날개, 수막 위에 형성된 기름에서 보이는 무지개 같은 색 등이 간섭색의 예이다.

71 다음 두 색 중 가장 서로 보색관계에 있는 것은?

① 5YR – 5BG
② 5Y – 5R
③ 5GY – 5P
④ 5G – 5PB

72 가법혼색에 관한 설명이 옳은 것은?

① 파랑과 녹색을 합하면 자주가 된다.
② 녹색과 빨강을 합하면 노랑이 된다.
③ 빨강과 파랑을 합하면 보라가 된다.
④ 3원색을 모두 합하면 검정이 된다.

 가법혼색의 결과
• 파랑(Blue) + 녹색(Green) = 시안(Cyan)
• 빨강(Red) + 파랑(Blue) = 마젠타(Magenta)
• 빨강(Red) + 녹색(Green) = 노랑(Yellow)
• 파랑(Blue) + 녹색(Green) + 빨강(Red) = 흰색(White)

73 시세포 중 물체의 밝고 어두운 정도를 구별하는 것은?

① 추상체
② 간상체
③ 홍 채
④ 수정체

 ① 추상체 : 망막의 중심부에 모여 있으며 색상을 구별하는 시세포이다.
③ 홍채 : 카메라의 조리개에 해당하는 기관이다.
④ 수정체 : 안구로 들어온 상의 초점을 맞추어 상을 정확하게 맺히게 한다.

74 파란색 선글라스를 끼고 보면 잠시 물체가 푸르게 보이던 것이 곧 익숙해져 본래의 물체색으로 보이는 것과 관련한 것은?

① 명암순응　　② 색순응
③ 연색성　　④ 항상성

 색순응 : 광원에 따라 색이 달라 보이지만 광원의 분광분포를 기준으로 감도의 변화를 일으켜 점차 그 원래의 색감으로 보이게 되는 순응현상이다.

75 자외선(UV ; Ultra Violet)에 대한 설명이 아닌 것은?

① 화학작용에 의해 나타나므로 화학선이라 하기도 한다.
② 강한 열작용을 가지고 있는 것이 특징이다.
③ 형광물질에 닿으면 형광현상을 일으킨다.
④ 살균작용, 비타민 D 생성을 한다.

 ② 강한 열작용을 가지고 있는 것은 적외선의 특징이며 이 때문에 열선이라고도 한다.

76 혼합하면 무채색이 되는 두 가지 색은 서로 어떤 관계인가?

① 반대색
② 보 색
③ 유사색
④ 인근색

해설 보색은 색상원에서 가장 멀리 있는(마주 보는) 색으로 서로 혼합했을 때 무채색이 된다.

77 다음 중 면색(Film Color)을 설명하고 있는 것은?

① 순수하게 색만 있는 느낌을 주는 색
② 어느 정도의 용적을 차지하는 투명체의 색
③ 흡수한 빛을 모아 두었다가 천천히 가시광선 영역으로 나타나는 색
④ 나비의 날개, 금속의 마찰면에서 보이는 색

해설 ② 공간색, ③ 형광색, ④ 간섭색에 대한 설명이다.

78 직물 제조에서 시작되어 인상파 화가들이 회화기법으로 사용하면서 일반화된 혼합은?

① 가법혼합
② 감법혼합
③ 회전혼합
④ 병치혼합

해설 병치혼합은 두 개 이상의 색을 병치시켜 일정 거리에서 바라보면 망막상에서 혼합되어 보이는 색이다.

79 색의 3속성에 관한 설명으로 틀린 것은?

① 색상은 주파장의 종류에 의해 결정된다.
② 명도는 색의 밝고 어두운 정도를 나타낸다.
③ 무채색이 많이 포함될수록 채도는 높아진다.
④ 유채색은 색상, 명도, 채도의 3속성을 가지고 있다.

해설 채도는 색의 순도로 색의 맑고 탁함을 나타내는 것이다.

80 파장이 동일해도 색의 채도가 높아짐에 따라 색이 달라 보이는 현상(또는 효과)은?

① 색음 현상
② 애브니 효과
③ 리프만 효과
④ 베졸트 브뤼케 현상

해설 애브니 효과는 색의 순도와 관계되는 현상으로, 색의 순도(채도)가 변함에 따라 주파장의 색(색상)이 변화하는 것을 말한다.

제5과목 색채체계의 이해

81 혼색계와 현색계에 대한 설명으로 틀린 것은?

① 혼색계의 대표적인 표색계는 CIE XYZ 표준 색체계이다.

② 물체의 색을 표시하는 색체계는 대체로 현색계이다.

③ 현색계의 대표적인 색체계는 먼셀 색체계와 NCS 색체계를 들 수 있다.

④ 혼색계는 색지각의 심리적인 속성에 따라 분류되어 있다.

 혼색계는 색감각을 일으키는 특성을 자극이라는 수치로 나타낸 것이다.

82 비렌의 색채 조화론에서 사용하는 용어가 아닌 것은?

① 비렌의 색삼각형

② 바른 연속의 미

③ Tint, Tone, Shade

④ Scalar Moment

 ④ Scalar Moment는 문-스펜서의 조화론에서 사용되는 용어이다.

83 다음 중 파란색을 가장 많이 포함하고 있는 것은?

① $L^* = 45$, $a^* = 40$, $b^* = 0$

② $L^* = 70$, $c^* = 15$, $h = 270$

③ $L^* = 35$, $a^* = -40$, $b^* = 15$

④ $L^* = 70$, $c^* = 25$, $h = 90$

해설 CIE $L^* a^* b^*$는 산업 분야에서 널리 사용되고 있는 색공간으로서, L^*은 명도를, a^*(+빨강, −초록), b^*(+노랑, −파랑)는 색상과 채도의 정도를 나타낸다.

84 오스트발트 색체계의 기본 색상에 속하지 않는 것은?

① Turquoise

② Yellow

③ Magenta

④ Purple

해설 오스트발트 색체계는 헤링의 반대색설(4원색설)의 보색에 따라 4분할하고 다시 중간 색상을 배열하여 8색을 기준으로 하고 있다. 노랑(Yellow), 빨강(Red), 파랑(Ultramarine Blue), 초록(Sea Green)과의 사이의 색상인 주황(Orange), 보라(Purple), 청록(Turquoise), 연두(Leaf Green)를 더해 8가지 색상을 3등분한 24색상을 기본으로 한다.

85 다음 중 동물에서 유래한 색이름은?

① 옥 색 ② 라벤더색

③ 피콕그린 ④ 프러시안블루

86 먼셀 색체계에 대한 설명으로 옳은 것은?

① 10색상을 기본으로 한다.

② 명도는 14단계로 구분한다.

③ 채도는 11단계로 구분한다.

④ 먼셀기호의 표기법은 H C/V이다.

해설 먼셀 색체계는 명도를 11단계로, 채도는 14단계로 구분하며, 먼셀 기호의 표기법은 H V/C이다.

87 KS 계통색이름에서 수식형용사와 약호가 바르게 짝지어진 것은?

① 밝은 - wh
② 연(한) - sf
③ 탁한 - dp
④ 어두운 - dk

해설 밝은 - lt, 연(한) - pl, 탁한 - dl

88 오스트발트 색입체의 수평 단면도에서 볼 수 없는 것은?

① 명도의 변화
② 색상환
③ 채도의 변화
④ 보 색

해설 오스트발트의 색입체에서 명도의 변화는 수직 단면도에서 볼 수 있다.

89 문-스펜서 색채조화론의 미도에 대한 설명이 틀린 것은?

① 배색의 아름다움을 계산을 통해 수치적으로 표현한 것이다.
② M(미도) = O / C로 계산된다.
③ 미도 계산식에서 O는 복잡성의 요소이다.
④ 미도가 0.5 이상이면 조화롭다고 한다.

해설 미도(M)란 미적인 계수를 의미하며 질서성의 요소(O)를 복잡성의 요소(C)로 나누어 구한다.

90 다음 중 측색기로 색을 측정하여 반사되는 빛의 파장영역에 따라 색의 특성을 판별하는 색체계는?

① CIELAB
② MUNSELL
③ NCS
④ DIN

해설 CIELAB
CIE(국제조명위원회)에서 정한 빛을 기준으로 XYZ계의 3자극값을 물리적 측정방법으로 표시하는 색체계로, 주로 색차를 구하기 위한 목적으로 사용된다.

91 NCS 색상환에 배열된 색상의 수는 몇 색인가?

① 10색
② 20색
③ 24색
④ 40색

해설 NCS 색상환은 헤링의 반대색설에 기초한 노랑, 빨강, 파랑, 초록을 기본으로 각 색상 사이를 10단계식 분할하여 40색상으로 구성된다.

92 비렌의 색삼각형을 구성하는 7개의 기본범주에 해당하지 않는 것은?

① TINT
② GRAY
③ ACCENT
④ SHADE

해설 비렌의 색삼각형을 구성하는 7개의 기본범주는 TINT, COLOR, WHITE, GRAY, BLACK, SHADE, TONE이다.

93 NCS 색체계에 대한 설명으로 틀린 것은?

① NCS 색삼각형은 오스트발트 시스템과 같이 사선배치 모양으로 구성되어 있다.

② Y, R, B, G을 기본으로 40색상환을 구성한다.

③ 명도와 채도를 통합한 Tone의 개념, 즉 뉘앙스(Nuance)로 색을 표시한다.

④ 하양의 표기방법은 9000-N으로, 하양색도 90%, 순색도 0%이다.

 무채색을 표시할 때는 검은색의 양만을 표시하고 크로마틱니스에는 00으로 표기한다.

94 색명에 관한 설명으로 틀린 것은?

① 관용색명법은 일상생활에서 쉽게 경험할 수 있어 정확한 색의 전달이 용이하다.

② 색을 표시하는 표색의 일종으로서 색의 전달방법으로 사용되고 있다.

③ 색명은 크게 관용색명과 계통색명으로 구분한다.

④ 계통색명은 기본색명에 수식어를 붙여 표현하는 방법이다.

 관용색명법은 사람들이 연상하기 쉽도록 어떤 대상이나 식물, 동물 등의 이름을 딴 색명을 말한다.

95 밝은 베이지 블라우스와 어두운 브라운 바지를 입은 경우는 어떤 배색이라고 볼 수 있는가?

① 반대색상 배색

② 톤온톤 배색

③ 톤인톤 배색

④ 세퍼레이션 배색

 톤온톤 배색 : 동일 색상에서 톤의 명도차를 비교적 크게 둔 배색

96 오스트발트 조화론의 기본 개념은?

① 대 비 ② 질 서

③ 자 연 ④ 감 성

 오스트발트 색체계는 규칙적이고 합리적이어서 수치상으로 완벽하게 구성되어 있다.

97 셰브럴(M. E. Chevreul)의 조화원리에 해당하지 않는 것은?

① 두 색이 부조화일 때 그 사이에 백색 또는 흑색을 더하여 조화를 이룬다.

② 여러 가지 색들 가운데 한 가지의 색이 주조를 이룰 때 조화된다.

③ 색을 회전혼색시켰을 때 중성색이 되는 배색은 조화를 이룬다.

④ 같은 색상에서 명도의 차이를 크게 배색하면 조화를 이룬다.

 ③ 영국의 피일드(색채조화에 있어서 면적이 중요하다고 처음으로 주장한 학자)가 주장한 원리이다.

98 유사색상 배색의 특징은?

① 자극적인 효과를 준다.

② 대비가 강하다.

③ 명쾌하고 동적이다.

④ 무난하고 부드럽다.

99 색채배색의 분리효과에 대한 설명으로 틀린 것은?

① 색유리와 색유리가 접하는 부분에 납 등의 금속을 끼워 넣음으로써 전체에 명쾌한 느낌을 준다.

② 색상과 톤이 비슷하여 희미하고 애매한 인상을 주는 배색에 세퍼레이션 컬러를 삽입하여 명쾌감을 준다.

③ 무지개의 색, 스펙트럼의 배열, 색상환의 배열에서 그 예를 찾을 수 있다.

④ 대비가 강한 보색배색에 밝은 회색이나 검은색 등 무채색을 삽입하여 배색한다.

해설 분리(Separation)배색이란 색상이나 톤이 비슷하거나 희미하고 애매한 인상을 줄 때 무채색을 가운데 삽입하여 분리되는 느낌을 주는 배색 기법이다.

100 고채도의 반대색상 배색에서 느낄 수 있는 이미지는?

① 협조적, 온화함, 상냥함

② 차분함, 일관됨, 시원시원함

③ 강함, 생생함, 화려함

④ 정적임, 간결함, 건전함

해설 반대색상 배색은 색상환에서 서로 마주 보고 있는 색상으로 배색하는 것으로 강함, 선명함, 명쾌함이 나타난다.

제 1 과목 **색채심리 · 마케팅**

01 색채 시장조사의 자료수집 방법 중 관찰법에 대한 설명으로 틀린 것은?

① 조사의 신뢰도를 높이기 위해 소비자의 행동을 직접적으로 관찰하는 방법이다.

② 특정 지역의 유동인구를 분석하거나 시청률, 시간, 집중도 등을 조사하는 데 적절하다.

③ 특정 효과를 얻거나 비교를 통해 정확한 정보를 얻고자 할 때 사용하는 방법이다.

④ 특정 색채의 기호도를 조사하는 데 적절하다.

해설 실험연구법에 대한 설명이다.

02 색채의 공감각적 특징을 옳게 연결한 것은?

① 비렌 – 빨강 – 육각형

② 카스텔 – 노랑 – E 음계

③ 뉴턴 – 주황 – 라 음계

④ 모리스 데리베레 – 보라 – 머스크향

해설
① 비렌 – 빨강 – 정사각형
③ 뉴턴 – 주황 – 레 음계
④ 모리스 데리베레 – 보라 – 라일락향

03 색채와 문화에 대한 설명 중 틀린 것은?

① 북구계 민족들은 연보라, 스카이블루, 에메랄드그린 등 한색 계열의 색을 선호한다.

② 흐린 날씨의 지역 사람들은 약한 난색계를 좋아한다.

③ 에스키모인은 녹색 계열과 한색 계열 색을 선호한다.

④ 라틴계 민족은 난색계의 색을 선호한다.

해설 흐린 날씨의 지역 사람들은 단파장 색인 한색 계열을 선호하며, 연하고 채도가 낮은 회색을 띤 색을 좋아한다.

04 제품 라이프스타일 종류의 사이클 설명 중 옳은 것은?

① 패션(Fashion)은 주기적으로 몇 차례 등장하여 인기를 얻다가 관심이 낮아지는 파형의 사이클을 나타낸다.

② 스타일(Style)은 천천히 시작되어 점점 인기를 얻어 유지하다가 다시 천천히 쇠퇴하는 형상의 사이클을 나타낸다.

③ 패드(Fad)는 급격히 열광적으로 시장에서 받아들여지다가 곧바로 쇠퇴하는 사이클을 나타낸다.

1 ③ 2 ② 3 ② 4 ③ **정답**

④ 클래식(Classic)은 일부 계층에서만 받아들여져 유행하다 사라지는 형상의 사이클을 나타낸다.

해설 패드(Fad)는 단시간에 나타났다가 사라지는 유행 주기가 매우 짧은 사이클로, 특정 하위문화 집단 내에서만 채택되는 특징이 있다.

05 SD법(Semantic Differential Method)에서 사용되는 형용사 배열의 올바른 예시는?

① 크다 – 작다
② 아름다운 – 시원한
③ 커다란 – 슬픈
④ 맑은 – 늙은

해설 SD법(Semantic Differential Method)은 미국의 심리학자 오스굿이 개발한 의미분화법으로 형용사의 반대어를 쌍으로 척도를 만들어 그것을 피험자에게 평가하게 하는 방법을 통해 복잡하고 파악하기 어려운 현상을 다차원적으로 표시할 수 있다.

06 심리학자들에 의한 색채와 음향에 관한 연구 결과를 설명한 것 중 틀린 것은?

① 낮은 소리는 어두운색을 연상시킨다.
② 예리한 소리는 순색에 가까운 밝고 선명한 색을 연상시킨다.
③ 플루트(Flute)의 음색에 대한 연상 색상은 다양하게 나타났지만 라이트 톤에 집중되는 경향이 있다.
④ 느린 음은 대체로 노랑을, 높은 음은 낮은 채도의 색을 연상시킨다.

해설 느린 음은 대체로 파랑을, 높은 음은 밝고 강한 채도의 색을 연상시킨다.

07 문화에 따른 색의 상징성이 틀린 것은?

① 불교에서 노랑은 신성시되는 종교색이다.
② 동양 문화권에서는 노랑을 겁쟁이 또는 배신자를 상징하는 색으로 연상한다.
③ 가톨릭 성화 속 성모마리아의 청색 망토로 파랑을 고귀한 색으로 연상한다.
④ 북유럽에서는 초록인간(Green Man) 신화로 초록을 영혼과 자연의 풍요로움으로 상징한다.

해설 동양 문화권에서 노랑은 신성시되는 종교색이다.

08 기업의 경영마케팅 전략 중 기업에 대한 이미지를 구체적으로 기억하게 해주는 대표적인 수단은?

① 기업의 CI(Corporate Identity)
② 기업의 외관 색채
③ 기업의 인테리어 컬러
④ 기업의 광고 색채

해설 CI(Corporate Identity)는 기업 전체의 이미지를 통합화시키는 것으로, 시각적 통일화 작업을 통해 기업의 이념이나 성격을 홍보하는 전략 방법이다.

정답 5 ① 6 ④ 7 ② 8 ①

09 프랭크 H. 만케의 색경험 피라미드 반응 단계 중 유행색을 설명하기 위한 배경으로 적절한 단계와 인간의 반응은?

① 2단계 – 집단무의식
② 3단계 – 의식적 상징화, 연상
③ 4단계 – 문화적 영향과 매너리즘
④ 5단계 – 시대사조, 패션, 스타일의 영향

10 중국에서 하늘에 제사를 지낼 때 황제가 입었던 옷의 색이며, 갈리아에서는 노예들이 입었던 옷의 색은?

① 하 양
② 노 랑
③ 파 랑
④ 검 정

해설 중국에서 하늘에 제사를 지낼 때 황제가 입었던 옷의 색과 갈리아에서 노예들이 입었던 옷의 색은 파랑이다.

11 시장 세분화를 위한 생활유형 연구를 중심으로 소비자의 컬러 소비 형태를 연구하고자 할 때 적합한 연구방법은?

① AIO
② SWOT
③ VALS
④ AIDMA

해설 VALS(Values And Life Style)
소비자의 유형을 욕구 지향적, 외부 지향적, 내부 지향적 분류로 구분하여 생활유형을 측정하는 방법이다.

12 색채치료에 관한 사항 중 틀린 것은?

① 색채를 이용하여 물리적, 정신적인 영향으로 환자의 상태를 호전시키는 치료방법이다.
② 남색은 심신의 완화, 안정에 효과적이다.
③ 보라색은 정신적 자극, 높은 창조성을 제공한다.
④ 색의 고유한 파장과 진동은 인간의 신체조직에 영향을 미친다.

해설 심신의 완화와 안정에 효과적인 색은 초록이다.

13 색채의 사회적 역할에 관한 설명 중 틀린 것은?

① 특정한 사회에서 통용되는 색에 대한 고정관념은 다를 수 있다.
② 사회가 고정되고 개인의 독립성이 뒤쳐진 사회에서는 색채가 다양하고 화려해지는 경향이 있다.
③ 사회의 관습이나 권력에서 탈피하면 부수적으로 관련된 색채연상이나 색채 금기로부터 자유로워질 수 있다.
④ 사회 안에서 선택되는 색채의 선호도는 성별에 따른 차이뿐만 아니라 연령별로 다르게 나타난다.

14 색채 마케팅 전략 중 표적시장 선택의 시장공략 설명으로 틀린 것은?

① 무차별적 마케팅 – 세분시장 사이의 차이를 무시하고 한 개의 제품으로 전체 시장을 공략
② 차별적 마케팅 – 표적시장을 선정하고 적합한 제품을 생산하여 판매
③ 집중 마케팅 – 소수의 세분시장에서 시장점유율을 높이기 위한 전략
④ 브랜드 마케팅 – 브랜드 이미지 통합 전략

15 표적 마케팅의 3단계 순서가 옳은 것은?

① 시장 표적화 → 시장 세분화 → 시장의 위치 선정
② 시장 세분화 → 시장 표적화 → 시장의 위치 선정
③ 시장의 위치 선정 → 시장 표적화 → 시장 세분화
④ 틈새 시장분석 → 시장 세분화 → 시장의 위치 선정

 표적 마케팅의 3단계는 시장 세분화 → 시장 표적화 → 시장의 위치 선정이다.

16 시장 세분화(Market Segmentation)의 기준이 될 수 없는 요인은?

① 인구통계적 특성
② 지리적 특성
③ 역사적 특성
④ 심리적 특성

 시장 세분화(Market Segmentation) 기준에는 소비시장 특성, 선호집단 특성, 선호 제품에 대한 특성 등이 해당된다.

17 매슬로(Maslow)의 욕구단계 중 다음에 해당되는 것은?

식자재 구매에 있어서 원산지를 확인하는 행위

① 생리적 욕구
② 안전욕구
③ 사회적 욕구
④ 자아실현의 욕구

 식자재 구매에 있어 원산지를 확인하는 행위는 위험으로부터 안전하게 있고 싶은 인간의 욕구에 기인하는 것으로, 안전욕구 단계에 해당한다.

18 색채 마케팅 전략을 수립하기 위한 마케팅 믹스의 기본 요소에 속하지 않는 것은?

① 제품(Product)
② 위치(Position)
③ 촉진(Promotion)
④ 가격(Price)

마케팅 믹스의 기본 요소 : 가격(Price), 유통(Place), 제품(Product), 촉진(Promotion)

19 색채 시장조사의 과정에서 컬러 코드 (Color Code)가 설정되는 단계는?

① 콘셉트 확인단계
② 조사방침 결정단계
③ 정보 수집단계
④ 정보 분류 · 분석단계

 색채 시장조사의 과정에서 컬러 코드(Color Code)는 조사방침 결정단계에서 설정된다.

20 마케팅 전략 수립 절차에서 다음에 해 당하는 영역은?

> 시장의 수요 측정, 기존 전략의 평가, 새로운 목표에 대한 평가

① 상황 분석
② 목표 설정
③ 전략 수립
④ 실행 계획

 마케팅 전략의 수립 과정은 상황 분석 → 목표 설정 → 전략 수립 → 일정 계획 → 실행 계획이다. 시장의 수요 측정, 기존 전략의 평가, 새로운 목표 에 대한 평가는 목표 설정 단계에서 진행된다.

제 2 과목 **색채디자인**

21 입체에 대한 설명으로 틀린 것은?

① 입체의 유형 중 적극적 입체는 확실 하게 지각되는 형, 현실적인 형을 말한다.
② 순수입체는 모든 입체들의 기본 요 소가 되는 구, 원통 육면체 등 단순 한 형이다.
③ 두 면과 각도를 가진 방향으로 이동 하거나 면의 회전에 의해서 생긴다.
④ 넓이는 있지만 두께는 없고, 원근 감과 질감을 표현할 수 있다.

 입체는 삼차원의 공간에서 여러 개의 평면이나 곡면으로 둘러싸인 부분으로 된 형상으로, 공간감 과 양감을 가진다.

22 에스니컬 디자인(Ethnical Design), 버네큘러(Vernacular Design)의 개 념은 어떤 디자인의 조건을 충족시키 기 위한 것으로 설명되는가?

① 합목적성
② 독창성
③ 질서성
④ 문화성

 에스니컬 디자인, 버네큘러 디자인, 앤틱 디자인 은 문화성을 고려한 디자인 방법이다.

19 ② 20 ② 21 ④ 22 ④ **정답**

23 주조색과 강조색에 관한 설명 중 틀린 것은?

① 주조색이란 전체의 70% 이상을 차지하는 것으로 전체 색채효과를 좌우하는 역할을 한다.

② 주조색은 분야별로 선정방법이 동일하지 않고 다를 수 있다.

③ 강조색이란 전체의 30% 이상을 차지하는 것으로 디자인 대상에 변화를 주는 역할을 한다.

④ 강조색은 시각적인 강조나 면의 미적인 효과를 위해 사용한다.

해설 강조색이란 전체의 5% 이상을 차지하는 것으로 디자인 대상에 변화를 주는 역할을 한다.

24 근대 디자인의 역사에 대한 설명 중 틀린 것은?

① 독일공작연맹은 규격화를 통해 생산의 양 증대를 긍정하면서 동시에 질 향상을 지향하였다.

② 미술공예운동은 수공예 부흥운동, 대량생산 시스템의 거부라는 시대 역행적 성격이 강하다.

③ 곡선적 아르누보는 오스트리아 빈을 중심으로 발전하였다.

④ 아르데코는 복고적 장식과 단순한 현대적 양식을 결합하여 대중화를 시도하였다.

해설 아르누보는 인상주의의 영향을 받아 1890년대 프랑스를 중심으로 일어난 새로운 예술 장르로서, 장식과 아름다움에 초점을 둔 유미주의적 성향을 띤다.

25 디자인 요소인 색의 세 가지 속성을 설명 순서대로 바르게 나열한 것은?

> ㉠ 색의 이름
> ㉡ 색의 맑고 탁함
> ㉢ 색의 밝고 어두움

① ㉠ 색조, ㉡ 명도, ㉢ 채도
② ㉠ 색상, ㉡ 채도, ㉢ 명도
③ ㉠ 배색, ㉡ 채도, ㉢ 명도
④ ㉠ 단색, ㉡ 명도, ㉢ 채도

해설 색의 3속성은 색상, 명도, 채도이다. 색상은 색의 이름, 명도는 색의 밝고 어두움, 채도는 색의 맑고 탁함을 의미한다.

26 디자인 사조(思潮)에 대한 설명이 옳은 것은?

① 미술공예운동은 윌리엄 모리스의 노력에 힘입어 19세기 후반 예술성을 지향하는 몇몇 길드(Guild)와 새로운 세대의 건축가, 공예 디자이너에 의해 성장하였다.

② 플럭서스(Fluxus)란 원래 낡은 가구를 주워 모아 새로운 가구를 만든다는 뜻으로 저속한 모방예술을 의미한다.

③ 바우하우스(Bauhaus)는 신조형주의 운동으로서 개성을 배제하는 주지주의적 추상미술운동이다.

④ 다다이즘(Dadaism)의 화가들은 자연적 형태는 기하학적인 동일체의 방향으로 단순화시키거나 세련되게 할 수도 있다고 하였다.

27 메이크업(Make-up)을 하기 위한 가장 중요한 3대 관찰 요소는?

① 이목구비의 비율, 얼굴형, 얼굴의 입체 정도
② 시대 유행, 의상과의 연관성, 헤어스타일과의 조화
③ 비용, 고객의 미적 욕구, 보건 및 위생 상태
④ 색의 균형, 피부의 질감, 얼굴의 형태

해설 메이크업(Make-up)의 3대 관찰 요소 : 이목구비의 비율, 얼굴형, 입체의 정도

28 그린 디자인의 디자인 방법이 아닌 것은?

① 재료의 순수성 및 호환성을 고려하여 디자인한다.
② 각각의 조립과 분해가 쉽도록 디자인한다.
③ 재활용을 고려한 디자인으로 많은 노동력과 복잡한 공정이 요구된다.
④ 폐기 시 재활용률이 높도록 표면처리 방법을 고안한다.

해설 그린 디자인은 인간과 자연이 공생과 상생하는 측면에서의 디자인을 말한다. 재사용, 재생, 절약을 고려하여 디자인하는 것으로 많은 노동력과 복잡한 공정을 요구하지는 않는다.

29 산업이나 공예, 예술, 상업이 잘 협동하여 디자인의 규격화와 표준화를 실천한 디자인 사조는?

① 구성주의
② 독일공작연맹
③ 미술공예운동
④ 사실주의

해설 독일공작연맹
사물의 형태는 그 역할과 기능에 따른다는 이념을 가지고 예술가를 비롯하여 디자이너나 상업, 공업에 종사하는 다양한 직업군의 사람들이 모인 디자인진흥단체를 말한다. 단순하고 합리적인 양식 등 디자인의 근대화를 추구하였으며, 미술과 산업 분야에서 제품의 질은 높이면서도 규격화와 표준화를 실현하여 대량생산 체제에 다가설 수 있는 계기를 마련하였다.

30 색채디자인의 매체전략 방법과 거리가 먼 것은?

① 통일성(Identity)
② 근접성(Proximity)
③ 주목성(Attention)
④ 연상(Association)

31 시대별 디자인의 방향에 대한 설명으로 거리가 먼 것은?

① 1830년대 – 부가 장식으로서의 디자인
② 1930년대 – 사회적 기술로서의 디자인
③ 1980년대 – 경영전략과 비즈니스로서의 디자인
④ 1910년대 – 기능적 표준 형태로서의 디자인

27 ① 28 ③ 29 ② 30 ② 31 ② **정답**

32 디자인의 특성에 따른 색채에 관한 설명 중 틀린 것은?

① 패션 디자인에서 유행색은 사회, 경제, 문화적 요인을 고려한 유행 예측색과 일정 기간 동안 많은 사람들이 선호하는 색으로 나눌 수 있다.

② 포장 디자인에서의 색채는 제품의 이미지 및 전체 분위기를 나타내는 중요한 역할을 한다.

③ 제품 디자인은 다양한 소재의 집합체이며 그 다양한 소재는 같은 색채로 적용되는 것이 가장 효과적이다.

④ 광고 디자인은 상품의 특성을 분명히 해 주고 구매충동을 유발하는 색채의 적용이 필요하다.

해설 제품 디자인의 색채는 소재의 특성에 따라 다양한 색채로 적용되는 것이 효과적이다.

33 처음 점이 움직임을 시작한 위치에서 끝나는 위치까지의 거리를 가진 점의 궤적은?

① 점 증
② 선
③ 면
④ 입 체

해설 선은 하나의 점이 이동하면서 이루는 점의 자취로, 점이 움직임을 시작한 위치에서 끝나는 위치까지의 거리를 가진 점의 궤적이다.

34 색채계획 시 고려할 조건 중 거리가 먼 것은?

① 기능성
② 심미성
③ 공공성
④ 형평성

해설 색채계획 시 실용성과 심미성을 기본으로 공공성과 기능성 등이 고려되어야 한다.

35 자극의 크기나 강도를 일정 방향으로 조금씩 변화시켜 나가면서 그 각각 자극에 대하여 '크다/작다, 보인다/보이지 않는다' 등의 판단을 하는 색채 디자인 평가방법은?

① 조정법
② 극한법
③ 항상법
④ 선택법

해설 극한법은 겨우 감각이 생길 정도의 자극역 또는 겨우 차이가 검지될 정도의 차이가 있는 판별역을 연속적으로 변화를 주며 탐색하고 평가하는 방법이다.

36 다음 ()에 가장 적합한 말은?

> 디자인이란 인간생활의 목적에 알맞고 ()적이고 미적인 조형을 계획하고 그를 실현한 과정와 그에 따른 결과로 정의될 수 있다.

① 자 연
② 실 용
③ 환 상
④ 상 징

37 흐름, 끊임없는 변화, 움직임을 뜻하는 라틴어로 1960년대에서 1970년대에 걸쳐 주로 독일의 여러 도시를 중심으로 일어난 국제적 전위예술 운동은?

① 플럭서스
② 해체주의
③ 페미니즘
④ 포토리얼리즘

 플럭서스(Fluxus)는 1960년대에서 1970년대에 걸쳐 일어난 국제적인 전위예술 운동으로, '삶과 예술의 조화'를 가치로 내걸고 출발한 운동이다.

38 개인의 개성과 호감이 가장 중요시되는 분야는?

① 화장품의 색채디자인
② 주거공간의 색채디자인
③ CIP의 색채디자인
④ 교통표지판의 색채디자인

해설 화장품의 색채디자인은 계절별 유행을 고려하면서도 소비자가 원하는 스타일과 부합되어야 한다.

39 건축양식, 기둥 형태 등의 뜻 혹은 제품 디자인의 외관 형성에 채용하는 것으로 시대와 지역에 따라 유행하는 특정한 양식으로 말하기도 하는 용어는?

① Trend
② Style
③ Fashion
④ Design

40 시각 디자인의 커뮤니케이션 기능과 종류가 잘못 연결된 것은?

① 지시적 기능 – 화살표, 교통표지
② 설득적 기능 – 잡지광고, 포스터
③ 상징적 기능 – 일러스트레이션, 패턴
④ 기록적 기능 – 영화, 심벌 마크

해설 심벌 마크는 일러스트레이션, 패턴과 함께 상징적 기능에 해당한다.

제**3**과목 **색채관리**

41 제시 조건이나 재질 등의 차이에 따라 변화를 보이는 주관적인 색의 현상은?

① 컬러 프로파일
② 컬러 캐스트
③ 컬러 세퍼레이션
④ 컬러 어피어런스

해설 컬러 어피어런스
어떤 색채가 매체, 주변색, 광원, 조도 등이 서로 다른 환경에서 관찰될 때 다르게 보이는 현상을 말한다.

42 분광반사율에 대한 설명으로 옳은 것은?

① 동일 조건으로 조명하여 한정된 동일 입체각 내의 물체에서 반사하는 복사속과 완전 확산 반사면에서 반사하는 복사속의 비율

② 동일 조건으로 조명 및 관측한 물체의 파장에 있어서 분광 복사 휘도와 완전 확산 반사면의 비율

③ 물체에서 반사하는 파장의 분광 복사속과 물체에 입사하는 파장의 분광 복사속의 비율

④ 입사한 복사를 모든 방향에 동일한 복사 휘도로 반사한 비율

43 색채를 효과적으로 재현하기 위해 다른 과정보다 우선되어야 하는 것은?

① 재현하려는 표준 표본의 색채 소재(도료, 염료 등) 특성 파악

② 재현하려는 표준 표본의 측색을 바탕으로 한 색채 정량화

③ 색채 재현을 위한 원색의 조합비율 구성

④ 색채 재현을 위해 사용하는 컬러런트의 성분 파악

해설 색채를 효과적으로 재현하기 위해서는 재현하려는 표준 표본의 측색을 바탕으로 한 색채 정량화가 우선되어야 한다.

44 조건등색지수(MI)를 구하려 한다. 2개의 시료가 기준광으로 조명되었을 때 완전히 같은 색이 아닐 경우의 보정방법은?

① 기준광으로 조명되었을 EO의 삼자극치$(Xr1, Yr1, Zr1)$를 보정한다.

② 시험광(t)으로 조명되었을 때의 삼자극치$(Xt2, Yt2, Zt2)$를 보정한다.

③ 기준광(r)과 시험광(t)으로 조명되었을 때의 각각의 삼자극치를 모두 보정한다.

④ 보정은 필요 없고, MI만 기록한다.

45 천연수지 도료에 대한 설명 중 틀린 것은?

① 캐슈계 도료는 비교적 저렴하다.

② 주정 에나멜은 수지를 알코올에 용해하여 안료를 가한다.

③ 셀락 니스와 속건 니스는 도막이 매우 강하다.

④ 유성 에나멜은 보일유를 전색제로 하는 도료이다.

46 안료의 특징으로 옳은 것은?

① 채색 후에 물이나 습기에 노출되면 색이 보존되지 않는다.

② 물이나 착색과정의 용제(溶齊)에 의해 단일분자로 녹는다.

③ 착색하고자 하는 매질에 용해되지 않는다.

④ 피염제의 종류, 색료의 종류, 흡착력 등에 따라 착색방법이 달라진다.

해설 안료는 물, 오일, 니스 등 대부분의 유기 용제에 녹지 않는 분말상의 착색제로 물에 녹지 않는 불용성 색소를 말한다. 재료에 색을 나타내어 주고 광택과 도막 강도를 증가하는 역할을 하며 원자나 분자 내부에 탄소를 포함하는 것을 유기안료라고 하고, 탄소가 포함되어 있지 않은 색료를 무기안료라고 부른다.

47 광원에 대한 측정은 인간의 눈을 기준으로 이루어지는 것을 광측정이라 한다. 4가지 측정량에 해당되는 것은?

① 전광속, 선명도, 휘도, 광도
② 전광속, 색도, 휘도, 광도
③ 전광속, 광택도, 휘도, 광도
④ 전광속, 조도, 휘도, 광도

해설 광측정의 4가지 측정량은 전광속, 광도, 휘도, 조도이다.

48 ISO 3664 컬러 관측 기준에 대한 설명으로 틀린 것은?

① 분광분포는 CIE 표준광 D_{50}을 기준으로 한다.
② 반사물에 대한 균일도는 60% 이상, 1,200lx 이상이어야 한다.
③ 투사체에 대한 균일도는 75% 이상, 1,270cd/m^2 이상이어야 한다.
④ 10%에서 60% 사이의 반사율을 가진 무채색 유광 배경이 요구된다.

49 먼셀의 색채 개념인 색상, 명도, 채도와 유사한 구조의 디지털 색채 시스템은?

① CMYK
② HLS
③ RGB
④ LAB

해설 HLS 색체계는 디지털 색체계로 H는 색상인 Hue, L은 밝기를 나타내는 Lightness, S는 채도인 Saturation을 의미한다.

50 디지털 프린터의 디더링 기법에 대한 설명으로 틀린 것은?

① AM 스크리닝은 닷의 위치는 그대로 두고 크기를 변화시킨다.
② FM 스크리닝은 닷 배치는 불규칙적으로 보이도록 이루어진다.
③ 스토캐스틱 스크리닝은 AM 스크리닝 기법이다.
④ 에러 디퓨전은 FM 스크리닝 기법이다.

해설 ③ 스토캐스틱 스크리닝은 FM 스크리닝 기법이다.

51 입력 색역에서 표현된 색이 출력 색역에서 재현 불가할 때 ICC에서 규정한 렌더링 의도에 대한 설명으로 잘못된 것은?

① 지각적(Perceptual) 렌더링은 전체 색 간의 관계는 유지하면서 출력 색역으로 색을 압축한다.

② 채도(Saturation) 렌더링은 입력 측의 채도가 높은 색을 출력에서도 채도가 높은 색으로 변환한다.

③ 상대색도(Relative Colorimetric) 렌더링은 입력의 흰색을 출력의 흰색으로 매핑하며, 전체 색 간의 관계를 유지하면서 출력 색역으로 색을 압축한다.

④ 절대색도(Absolute Colorimetric) 렌더링은 입력의 흰색을 출력의 흰색으로 매핑하지 않는다.

해설 ③ 상대색도(Relative Colorimetric) 렌더링은 색영역 내의 색상은 그대로 유지하지만 색영역 밖의 색상은 가장 유사한 색으로 변환한다.

52 색채계에 대한 설명으로 틀린 것은?

① 색채계란 색을 표시하는 수치를 측정하는 계측기를 뜻한다.

② 광전 수광기를 사용하여 종합 분광 특성을 적절하게 조정한 색채계는 광전 색채계이다.

③ 복사의 분광분포를 파장의 함수로 측정하는 계측기는 분광광도계이다.

④ 시감에 의해 색 자극값을 측정하는 색채계를 시감 색채계라 한다.

해설 분광광도계(Spectrophotometer)
색도 좌표를 산출하는 색채 측정 장비로 색채 측정을 위해 최소 380~780nm 영역의 빛을 측정하도록 설계되었다. XYZ, $L^*a^*b^*$, Hunter $L^*a^*b^*$, Munsell 등 다양한 표색계로 표시할 수 있다.

53 표면색의 시감 비교방법으로 틀린 것은?

① KS A 0065로 정의되어 있다.

② 정상 색각인 관찰자를 필요로 한다.

③ 자연주광 혹은 인공광원에서 비교를 실시한다.

④ 인공의 평균 주광으로 D_{50}은 사용할 수 없다.

해설 표면색을 비교할 때, 경우에 따라 주광 D_{50}과 상대 분광분포에 근사하는 상용광원 D_{50}을 사용한다.

54 메타머리즘에 관한 설명으로 틀린 것은?

① 메타머리즘이 나타나는 경우 광원이 바뀌면서 색채가 얼마나 차이가 나는지 알려주는 지수를 메타머리즘 지수라고 한다.

② CCM을 하는 경우에는 아이소메릭 매칭을 한다.

③ 육안으로 조색하는 경우 메타메릭 매칭을 한다.

④ 분광반사율 자체를 일치하게 하여도 관측자에 따라 메타머리즘 현상이 일어나는 경우가 있다.

해설 메타머리즘은 색채의 분광반사율이 서로 다른 두 시료에 대해 특정 광원 아래서 등색을 하는 경우를 말한다.

55 자연주광 조명에서의 색 비교에 대한 설명으로 잘못된 것은?

① 북반구에서의 주광은 북창을 통해서 확산된 광을 사용한다.

② 진한 색의 물체로부터 반사하지 않는 확산주광을 이용해야 한다.

③ 시료면의 범위보다 넓은 범위를 균일하게 조명해야 한다.

④ 적어도 1,000lx의 조도가 되어야 한다.

56 ICC 기반 색채관리시스템에 대한 설명으로 틀린 것은?

① CIEXYZ 또는 CIELAB을 PCS로 사용한다.

② 색채 변환을 위해서 항상 입력과 출력 프로파일이 필요하지는 않다.

③ 운영체제에서 특정 CMM을 선택하는 것은 가능하다.

④ CIELAB의 지각적 불균형 문제를 CMM에서 보완할 수 있다.

> **해설** ② 색채 변환을 위해서는 입력과 출력 프로파일이 필요하다. RGB나 CMYK의 값을 Lab로 변환하는 단계를 입력 프로파일이라고 하고 Lab로 변환된 값을 다시 RGB나 CMYK로 변환하는 단계를 출력 프로파일이라고 한다.

57 염료와 안료에 대한 설명으로 틀린 것은?

① 일반적으로 염료는 수용성, 안료는 비수용성이다.

② 일반적으로 염료는 유기성, 안료는 무기성이다.

③ 불투명한 채색을 얻고자 하는 경우 안료를 사용하고, 투명도를 원할 때는 염료를 사용한다.

④ 불투명하게 플라스틱을 채색하고자 할 때는 안료와 플라스틱 사이의 굴절률 차이를 작게 해야 한다.

> **해설** 안료의 불투명도(은폐력)는 안료의 광반사와 흡수의 크기에 따라 결정되며 안료의 굴절률이 클수록 입자 표면에서 반사되는 광이 많아지게 되어 은폐력이 커진다. 따라서 플라스틱을 불투명하게 채색하고자 할 때는 안료와 플라스틱 사이의 굴절률 차이를 크게 해야 한다.

58 가소성 물질이며, 광택이 좋고 다양한 색채를 낼 수 있도록 착색이 가능하며 투명도가 높고 굴절률은 유리보다 낮은 소재는?

① 플라스틱

② 금 속

③ 천연섬유

④ 알루미늄

> **해설** 플라스틱은 열과 압력을 가해 성형할 수 있는 고분자 화합물 또는 이러한 재료를 사용한 성형품의 총칭으로 가소성 물질이며, 광택이 좋고 다양한 색채를 낼 수 있다.

59 시각에 관한 용어와 설명이 바르게 연결된 것은?

① 가독성 – 대상물의 존재 또는 모양의 보기 쉬운 정도

② 박명시 – 명소시와 암소시의 중간 밝기에서 추상체와 간상체 양쪽이 움직이고 있는 시각의 상태

③ 자극역 – 2가지 자극이 구별되어 지각되기 위하여 필요한 자극 척도 상의 최소의 차이

④ 동시대비 – 시간적으로 근접하여 나타나는 2가지 색을 차례로 볼 때에 일어나는 색 대비

해설 박명시는 명소시와 암소시의 중간 밝기에서 추상체와 간상체가 모두 활동하는 시각 상태를 말한다.

60 대상에 따라 구분해서 사용하는 경면광택도 측정에 대한 설명이 틀린 것은?

① 85° 경면광택도 – 종이, 섬유 등 광택이 거의 없는 대상에 적용

② 75° 경면광택도 – 도장면, 타일, 법랑 등 일반적 대상물의 측정

③ 60° 경면광택도 – 광택 범위가 넓은 범위를 측정하는 경우에 적용

④ 20° 경면광택도 – 비교적 광택도가 높은 도장면이나 금속면끼리의 비교

해설 도장면, 타일, 법랑 등 광택 범위가 넓은 범위의 일반적 대상물 측정의 경면광택도는 60°, 45°이다.

제4과목 **색채지각론**

61 작은 면적의 회색이 채도가 높은 유채색으로 둘러싸일 때 회색이 유채색의 보색 색상을 띠어 보이는 것은?

① 색음현상

② 애브니 효과

③ 리프만 효과

④ 기능적 색채

해설 색음현상(Colored Shadow)
주위 색의 보색이 중심에 있는 색에 겹쳐져 보이는 현상으로 작은 면적의 회색이 채도가 높은 유채색으로 둘러싸일 때 회색이 유채색의 보색의 색조를 띠어 보이는 현상을 말한다. '색을 띤 그림자'라는 의미로 괴테현상이라고도 한다.

62 색채의 감정효과 중 리프만 효과(Liebmann's Effect)와 관련이 높은 것은?

① 경연감

② 온도감

③ 명시성

④ 주목성

해설 리프만 효과(Liebmann's Effect)
색이 서로 달라도 그림과 바탕의 밝기의 차가 별로 없을 때, 그림으로 된 문자나 모양이 뚜렷하지 않게 보이는 현상으로 명시성과 관련이 있다.

63 도로 안내 표지판을 디자인할 때 가장 중점을 두어야 하는 것은?

① 배경색과 글씨의 보색대비 효과를 고려한다.

② 배경색과 글씨의 명도차를 고려한다.

③ 배경색과 글씨의 색상차를 고려한다.

④ 배경색과 글씨의 채도차를 고려한다.

해설 도로 안내 표지판을 디자인할 때 뚜렷하게 멀리서도 잘 보이도록 명시도에 중점을 주어야 하며, 이러한 명시도는 배경과 글씨의 명도 차이에서 가장 민감하게 나타난다.

64 다음 중 병치혼색이 아닌 것은?

① 인상파 화가의 점묘화

② 컬러 인쇄의 망점

③ 직물에서의 베졸트 효과

④ 빠르게 도는 색팽이의 색

해설 ④ 빠르게 도는 색팽이의 색은 회전혼색이다.

65 두 개 이상의 색필터 또는 색광을 혼합하여 다른 색채감각을 일으키는 것은?

① 색의 지각

② 색의 혼합

③ 색의 순응

④ 색의 파장

해설 색의 혼합은 두 개 이상의 색필터 또는 색광을 혼합하여 다른 색채감각을 일으키는 것으로, 색채 혼합방법으로는 가법혼색, 계시혼색, 병치혼색이 있다.

66 감법혼색을 응용하는 것이 아닌 것은?

① 컬러 TV

② 컬러 슬라이드

③ 컬러 영화필름

④ 컬러 인화사진

해설 ① 컬러 TV는 가법혼색을 응용한 것이다.

67 다음 곡선 중에서 양배추의 분광반사율을 나타내는 것은?

① A

② B

③ C

④ D

68 조명광의 혼색이나 텔레비전 또는 컴퓨터 모니터의 혼색에 해당되는 것은?

① 가법혼색

② 감법혼색

③ 중간혼색

④ 회전혼색

해설 가법혼색은 빛을 가하여 색을 혼합할 때 원래의 색보다 밝아지는 혼합으로 무대조명, 스크린, 텔레비전, 컴퓨터 모니터 등에서 찾아볼 수 있다.

69 저녁노을이 붉게 보이는 것은 빛의 어떤 현상 때문인가?

① 반 사 ② 굴 절
③ 간 섭 ④ 산 란

 저녁노을이 붉게 보이는 것은 빛이 대기 중에 있는 입자에 부딪혀 흩어지는 산란 현상의 대표적인 현상이다.

70 푸르킨예 현상에 대한 설명 중 옳은 것은?

① 조명이 점차 어두워지면 빨간색이 다른 색보다 먼저 영향을 받는다.
② 암소시에서 명소시로 이동할 때 생기는 지각현상을 말한다.
③ 낮에는 빨간 사과가 밤이 되면 밝은 회색으로 보인다.
④ 어두운 곳에서의 명시도를 높이기 위해서는 초록색보다 주황색이 유리하다.

해설 푸르킨예 현상은 밝은 곳에서 장파장인 빨강과 노랑이, 어두운 곳에서는 단파장인 파랑이나 보라가 밝게 보이는 현상이다.

71 유채색 지각과 관련된 광수용기는?

① 간상체
② 추상체
③ 중심와
④ 맹 점

해설 색을 지각하는 광수용기는 추상체로, 추상체의 3가지 흡수 스펙트럼에 의해 색지각이 이루어진다.

72 노트르담 대성당의 스테인드글라스 제작기법에서, 원색으로 이루어진 바탕 그림 사이에 검은색 띠를 두른 것을 발견하게 되는데 이는 어떤 대비를 약화시키려는 시각적 보정작업인가?

① 색상대비
② 연변대비
③ 명도대비
④ 한난대비

 연변대비는 두 색이 붙어있을 때 그 경계 부분에서 색상, 명도, 채도 대비가 더욱 강하게 나타나는 현상으로 연변대비를 약화시키고자 할 때에는 두 색 사이에 간격을 두거나 무채색을 사용한다.

73 베졸트(Bezold) 효과에 대한 설명으로 틀린 것은?

① 배경에 비해 줄무늬가 가늘고, 그 간격이 좁을수록 효과적이다.
② 어느 영역의 색이 그 주위 색의 영향을 받아 주위 색에 근접하게 변화하는 효과이다.
③ 배경색과 도형색의 명도와 색상 차이가 작을수록 효과가 뚜렷하다.
④ 음성적 잔상의 원리를 적용한 효과이다.

 ④ 음성적 잔상은 원래의 색이나 밝기가 반대로 나타나는 현상을 말한다.

74 다음 ()에 들어갈 내용으로 알맞게 짝지어진 것은?

> 간상체 시각은 약 ()nm의 빛에 가장 민감하며, 추상체 시각은 약 ()nm의 빛에 가장 민감하다.

① 400, 450
② 500, 560
③ 400, 550
④ 500, 660

75 물체에 적용 시 가장 작아 보이는 색은?

① 채도가 높은 주황색
② 밝은 노란색
③ 명도가 낮은 파란색
④ 채도가 높은 연두색

 수축색에 대한 설명으로 한색이나 저명도, 저채도의 색이 실제보다 축소되어 보인다.

76 색채의 경연감에 관한 설명이 틀린 것은?

① 밝고 채도가 낮은 난색은 부드러운 느낌을 준다.
② 색채의 경연감은 주로 명도와 관련이 있다.
③ 채도가 높은 한색은 딱딱한 느낌을 준다.
④ 어두운 한색은 딱딱한 느낌을 준다.

 경연감은 부드럽고 딱딱한 느낌을 말하며 색채의 경연감에 가장 큰 영향을 주는 요소는 채도이다.

77 색의 3속성 중 대상물과 바탕색과의 관계에서 시인성에 영향을 주는 순서를 바르게 나열한 것은?

① 채도차 → 색상차 → 명도차
② 색상차 → 채도차 → 명도차
③ 채도차 → 명도차 → 색상차
④ 명도차 → 채도차 → 색상차

78 색채에 대한 느낌을 가장 옳게 설명한 것은?

① 빨강, 주황, 노랑 등의 색상은 경쾌하고 시원함을 느끼게 한다.
② 장파장 계통의 색은 시간의 경과가 느리게 느껴지고, 단파장 계통의 색은 시간의 경과가 빠르게 느껴진다.
③ 한색 계열의 저채도 색은 심리적으로 마음이 가라앉는 느낌을 준다.
④ 색의 중량감은 주로 채도에 의하여 좌우된다.

79 인쇄에서의 혼색에 대한 설명으로 틀린 것은?

① 망점인쇄에서는 잉크가 중복인쇄로서 필요에 따라 겹쳐지기 때문에 감법혼색의 상태를 나타낸다.
② 잉크양을 절약하기 위해 백색 잉크를 사용해 4원색을 원색으로서 중복 인쇄한다.
③ 각 잉크의 망점 크기나 위치가 엇갈리므로 병치가법의 혼색 상태도 나타난다.

④ 망점 인쇄에서는 감법혼색과 병치 가법혼색이 혼재된 혼색이다.

해설 컬러 프린터는 감법혼합의 원리가 적용하고 있으며 Cyan, Magenta, Yellow의 조합에 Black이 추가된다.

80 정육점에서 사용된 붉은색 조명이 고기를 신선하게 보이도록 하는 현상은?

① 분광반사
② 연색성
③ 조건등색
④ 스펙트럼

해설 연색성은 광원에 따라 물체의 색이 달라지는 효과로 장파장이 많이 함유된 붉은색 조명은 난색 계열의 반사율 또한 높아 붉은색 고기를 더욱 신선하게 보이도록 한다.

제 5 과목 색채체계론

81 슈브뢸(M. E. Chevreul)의 색채조화론에 대한 설명으로 옳은 것은?

① 색의 조화와 대비의 법칙을 사용한다.
② 조화는 질서와 같다.
③ 동일 색상이 조화가 좋다.
④ 순색, 흰색, 검정을 결합하여 4종류의 색을 만든다.

해설 슈브뢸(M. E. Chevreul)의 색채조화론은 색의 3속성에 근거를 두고 조화와 대비의 법칙을 제공하였다.

82 우리의 음양오행사상에 의한 색체계는 오방정색과 오방간색으로 분류하는데 다음 중 오방간색이 아닌 것은?

① 청 색
② 홍 색
③ 유황색
④ 자 색

해설 오방간색은 녹색, 벽색, 홍색, 자색, 유황색이며, 청색은 오방정색에 해당한다.

83 PCCS 색체계에 대한 설명으로 옳은 것은?

① 일반교육 및 미술교육 등 색채교육용 표준체계로 색채관리 및 조색을 과학적으로 정확히 전달하기에 적합한 색체계이다.
② R, Y, G, B, P의 5색상을 색영역의 중심으로 하고, 각 색의 심리보색을 대응시켜 10색상을 기본 색상으로 한다.
③ 명도의 표준은 흰색과 검은색 사이를 정량적으로 분할한다.
④ 채도의 기준은 지각적 등보성이 없이 절대수치인 9단계로 모든 색을 구성하였다.

84 CIE 색체계의 특성이 아닌 것은?

① 동일 색상을 찾기 쉬워 색채계획 시 유용하다.
② 인쇄로 표현할 수 있는 색의 범위가 한정적이다.
③ 색을 과학적이고 객관성 있게 지시할 수 있다.
④ 최종 좌푯값들의 활용에 있어 인간의 색채시감과 거리가 있다.

 CIE 색체계는 빛의 3원색과 그들의 혼합관계를 객관화한 대표적인 표색계로 수치 개념에 입각하여 정확한 색좌표를 구할 수 있지만, 색을 감각적으로 가늠하기 힘들고 지각적 등보성이 없다는 단점이 있다.

85 문-스펜서(Moon & Spencer)의 색채조화론 중 색상이나 명도, 채도의 차이가 아주 가까운 애매한 배색으로 불쾌감을 주는 범위는?

① 유사조화　　② 눈부심
③ 제1부조화　　④ 제2부조화

 문-스펜서(Moon & Spencer)의 색채조화론 중 제1부조화에 대한 설명으로, 아주 유사한 색을 조합으로 한 미묘한 변화만 있는 배색은 부조화에 해당된다.

86 CIE L*u*v* 색좌표에 대한 설명이 틀린 것은?

① L*은 명도 차원이다.
② u*와 v*는 색상 축을 표현한다.
③ u*는 노랑-파랑 축이다.
④ v*는 빨강-초록 축이다.

해설 CIE L*u*v* 색좌표에서 L*은 반사율로 명도 차원을 나타내고, u*와 v*는 2개의 채도 축과 색상을 함께 보여준다.

87 먼셀 색체계의 색채 표기법으로 옳은 것은?

① 19 : pB
② 2.5PB 4/10
③ Y90R
④ 2eg

해설 먼셀의 색 표기는 '색상 명도/채도'의 순서를 나타내며, 기호로는 H V/C로 표기한다.

88 먼셀 색체계를 규정한 한국산업표준은?

① KS A 0011
② KS A 0062
③ KS A 0074
④ KS A 0084

해설 KS A 0062는 색의 3속성에 의한 표시방법이다.

89 CIE 색체계의 색공간 읽는 법에 대한 설명이 틀린 것은?

① Yxy에서 Y는 색의 밝기를 의미한다.
② L*a*b*에서 L*는 인간의 시감과 같은 명도를 의미한다.
③ L*C*h에서 C*는 색상의 종류, 즉 Color를 의미한다.
④ L*u*v*에서 u*와 v*는 두 개의 채도 축을 표현한다.

해설 CIE L*C*h 에서 L*은 명도를, C*는 채도를, h*는 각 색상을 나타낸다.

90 관용색명과 일반색명의 설명으로 틀린 것은?

① 관용색명은 옛날부터 전해 내려오는 습관상으로 사용하는 색 하나하나의 고유색명이라 정의할 수 있다.

② 관용색명에는 동물 및 식물, 광물 등의 이름에서 따온 것들이 있다.

③ 일반색명은 계통색명이라고 하며, 감성적인 표현의 방법이라 할 수 있다.

④ ISCC-NIST 색명법은 미국에서 공동으로 제정한 색명법으로 일반색명이라 할 수 있다.

해설 일반색명은 계통색명이라고 하며, 적절한 형용사와 명사를 사용하여 일정한 법칙에 따라 학술적으로 정의한 색이름을 말한다. 감성적인 표현의 방법은 색채의 감성 전달이 우수한 관용색명에 대한 설명이다.

91 혼색계 시스템의 이론에 기초를 둔 연구를 한 학자들로 나열된 것은?

① 토마스 영, 헤링, 괴테

② 토마스 영, 헬름홀츠, 맥스웰

③ 슈브뢸, 헬름홀츠, 맥스웰

④ 토마스 영, 슈브뢸, 비렌

92 DIN 색체계와 가장 유사한 색상구조를 갖는 색체계는?

① Munsell ② NCS

③ Yxy ④ Ostwald

해설 DIN은 1955년 오스트발트 표색계의 결함을 보완, 개량하여 발전시킨 현색계로서 산업의 발전과 규격의 통일을 위해 독일의 공업 규격으로 제정된 색체계이다.

93 오스트발트 색입체의 특징으로 틀린 것은?

① 시지각적으로 색상이 등간격으로 분포하지 않는다.

② 순색의 백색량, 순색량은 색상마다 같다.

③ 모든 색상의 순색은 색입체상에서 동일한 위치에 있다.

④ 등순계열의 색은 흑색량과 순색량이 같다.

해설 ④ 등순계열의 색은 순색량이 같다.

94 NCS 색체계의 설명 중 틀린 것은?

① NCS 표기법으로 모든 가능한 물체의 표면색을 표시할 수 있다.

② 색상 삼각형의 한 색상은 섬세한 차이의 다른 검정색도와 유채색도에 의해서 변화된다.

③ 노르웨이, 스페인, 스웨덴의 국가 표준색을 제정하는 데 기여하였다.

④ 업계 간 원활한 컬러 커뮤니케이션을 위해 Trend Color를 포함한다.

 NCS 색체계는 시대에 따라 변화하는 유행색과 달리, 보편적인 자연색을 기본으로 하여 색채에 관한 표준체계를 제시하여 색채의 커뮤니케이션을 원활하게 하기 위하여 만들어졌다.

95 ISCC–NIST의 색기호에서 색상과 약호의 연결이 틀린 것은?

① RED – R
② OLIVE – O
③ BROWN – BR
④ PURPLE – P

 ISCC–NIST의 색기호에서 OLIVE의 약호는 OL 이다.

96 NCS 색체계의 S2030-Y90R 색상에 대한 옳은 설명은?

① 90%의 노란색도를 지니고 있는 빨간색
② 노란색도 20%, 빨간색도 30%를 지니고 있는 주황색
③ 90%의 빨간색도를 지니고 있는 노란색
④ 빨간색도 20%, 노란색도 30%를 지니고 있는 주황색

 NCS 색체계에서는 색을 기호로 나타낼 때 '흑색량, 순색량-색상의 기호'로 표기한다. S2030-Y90R에서 Y90R은 Red가 90% 가미된 Yellow를 뜻하며, S2030은 20%의 검정색도와 30%의 순색도가 포함되어 있다는 색의 뉘앙스이다.

97 다음 중 국제표준 색체계가 아닌 것은?

① Munsell
② CIE
③ NCS
④ PCCS

 PCCS는 일본 색채 연구소가 1964년 색채조화와 배색에 적합한 체계를 위해 개발한 색체계로 국제 표준 색체계에는 포함되지 않는다.

98 다음 그림의 오스트발트 색채체계에서 보여지는 조화로 맞는 것은?

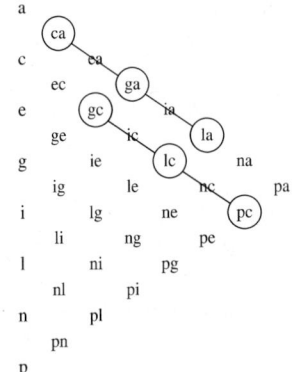

① 등백계열의 조화
② 등흑계열의 조화
③ 등순계열의 조화
④ 등가색환 계열의 조화

 그림은 하양과 순색 계열의 평행선상을 기준으로 색표에서 알파벳 뒤의 기호가 같은 색으로 이루어진 흑색량이 같은 계열의 등흑계열의 조화이다.

99 다음 중 한국의 전통색명인 벽람색(碧藍色)이 해당하는 색은?

① 밝은 남색

② 연한 남색

③ 어두운 남색

④ 진한 남색

 벽람색(碧藍色)은 남색에 벽색을 더한 색으로 밝은 남색을 말한다.

100 먼셀 색체계의 기본 5색상이 아닌 것은?

① 연 두

② 보 라

③ 파 랑

④ 노 랑

 먼셀의 색체계에서 색상환은 빨강(Red), 노랑(Yellow), 초록(Green), 파랑(Blue), 보라(Purple)를 기본 색상으로 정하고, 그 사이에 그 색들의 물리보색을 삽입하여 총 10색상을 배열시켰다.

2021년

제2회

컬러리스트기사
기출문제

제1과목 색채심리·마케팅

01 소비자의 욕구와 구매 패턴에 대응하기 위한 마케팅 전략의 단계가 옳은 것은?

① 다양화 마케팅 → 대량 마케팅 → 표적 마케팅

② 대량 마케팅 → 다양화 마케팅 → 표적 마케팅

③ 표적 마케팅 → 대량 마케팅 → 다양화 마케팅

④ 다양화 마케팅 → 표적 마케팅 → 대량 마케팅

해설 기업의 마케팅은 모든 소비자를 대상으로 하는 대량 마케팅(Mass Marketing)을 시작으로 제품 다양화 마케팅(Product Marketing) 그리고 세분된 시장을 선택하여 이에 맞는 제품을 제공하는 표적 마케팅(Target Marketing)으로 거쳐 나간다.

02 인간의 선행경험에 따라 다른 감각과 교류되는 색채감각을 경험하게 된다. 이에 대한 설명 중 틀린 것은?

① 뉴턴은 분광실험을 통해 발견한 7개 영역의 색과 7음계를 연결시켰으며, 이 중 C음은 청색을 나타낸다.

② 색채와 모양의 추상적 관련성은 요하네스 이텐, 파버 비렌, 칸딘스크, 베버와 페흐너에 의해 연구되었다.

③ '브로드웨이 부기우기'라는 작품은 시각과 청각의 공감각을 활용하였으며, 색채언어의 가능성을 보여주었다.

④ 20대 여성을 겨냥한 핑크색 스마트 기기의 시각적 촉감은 부드러움이 연상되며, 이와 같이 색채와 관련된 공감각을 활용하면 메시지와 의미를 보다 정확하게 전달할 수 있다.

해설 뉴턴의 색채와 소리 : 빨강(도), 주황(레), 노랑(미), 녹색(파), 파랑(솔), 남색(라), 보라(시)

03 프랑스의 색채학자 필립 랑클로(Jean-Philippe Lenclos)와 관련이 가장 높은 학문은?

① 색채지리학

② 색채인문학

③ 색채지역학

④ 색채종교학

해설 장 필립 랑클로(Jean Philippe Lenclos)는 '색채지리학(Geography of Color)'의 창시자로 불리는 세계적인 컬러리스트이자 디자이너이다.

1 ② 2 ① 3 ① **정답**

04 일반적으로 '사과는 무슨 색?' 하고 묻는 질문에 '빨간색'이라고 답하는 경우처럼, 물체의 표면색에 대해 무의식적으로 결정해서 말하게 되는 색은?

① 항상색 ② 무의식색
③ 기억색 ④ 추측색

해설 기억색(Memory Color)은 대상의 표면색에 대한 무의식적 추론에 의해 결정되는 색채를 말한다.

05 색채 마케팅에 대한 설명으로 옳지 않은 것은?

① 대중이 특정 색채를 좋아하도록 유도하여 브랜드 또는 제품의 가치를 높이는 것
② 색채의 이미지나 연상작용을 브랜드와 결합하여 소비를 유도하는 것
③ 생산단계에서 색채를 핵심 요소로 하여 제품을 개발하는 것
④ 새로운 컬러를 제안하거나 유행색을 창조해 나가는 총체적인 활동

해설 색채 마케팅
색채 활동을 분석하고 컬러의 계획, 설계, 디자인을 구상하여, 효과적인 기업활동 전반을 가리키는 용어이다.

06 색채 마케팅 전략을 수립하는 데 있어서 생활유형(Life Style)이 대두된 이유가 아닌 것은?

① 물적 충실, 경제적 효용의 중시
② 소비자 마케팅에서 생활자 마케팅으로의 전환

③ 기업과 소비자 간의 커뮤니케이션 장애 제거의 필요성
④ 새로운 시장 세분화(Market Segmentation) 기준으로서의 생활유형이 필요

해설 생활유형은 소비자의 가치관을 반영하며 소비자 행동을 결정하는 중요한 지표로, 그 특성에 따라 특정 문화나 집단의 생활양식을 표현하는 구성요소와 관계가 깊다.

07 색채조사를 위한 표본추출방법으로 틀린 것은?

① 대규모 집단에서 소규모 집단을 뽑는다.
② 무작위로 표본추출한다.
③ 편차가 가능한 많이 나는 방식으로 한다.
④ 모집단에 대한 정확한 이해가 선행되어야 한다.

해설 표본의 크기는 대상의 변수도와 연구자가 감내할 수 있는 허용 오차의 크기 및 허용 오차 범위 내에서 정해져야 한다.

08 일반적인 포장지 색채로 올바르지 않은 것은?

① 민트(Mint)향 초콜릿 – 녹색과 은색의 포장
② 섬세하고 에로틱한 향수 – 난색 계열, 흰색, 금색의 포장용기
③ 밀크 초콜릿 – 흰색과 초콜릿색의 포장
④ 바삭바삭 씹히는 맛의 초콜릿 – 밝은 핑크와 초콜릿색의 포장

 ④ 바삭바삭 씹히는 맛의 초콜릿 – 밝은 노랑과
초콜릿색의 포장

09 사회·문화 정보의 색으로서 색채정보의 활용 사례가 잘못 연결된 것은?

① 동양 : 신성시되는 종교색 – 노랑
② 중국 : 왕권을 대표하는 색 – 노랑
③ 북유럽 : 영혼과 자연의 풍요로움 – 녹색
④ 서양 : 평화, 진실, 협동 – 하양

 서양에서 평화, 진실, 협동을 상징하는 색은 파랑이다.

10 색채 시장조사의 자료수집방법으로 적합하지 않은 것은?

① 조사연구법 ② 패널조사법
③ 현장관찰법 ④ 체크리스트법

 색채정보 수집방법에는 실험연구법, 조사연구법, 패널조사법, 현장관찰법, 다차원척도법, 표본조사법 등이 있다.

11 제품 포지셔닝(Positioning)에 대한 설명으로 옳은 것은?

① 제품의 품질, 스타일, 성능을 제품의 가격보다도 우선적으로 고려해야 된다.
② 제품이나 브랜드를 고객의 마음속에 경쟁제품보다 유리한 위치를 점하도록 하는 노력이다.
③ 경쟁사의 브랜드가 현재 어떻게 포지셔닝되어 있는지를 파악할 필요는 없다.

④ 제품의 속성보다는 제품의 이미지를 더 강조해야 유리하다.

 제품 포지셔닝(Positioning)이란 시장에서 자사 제품의 위치를 파악하고 새로운 제품 기회를 포착할 수 있도록 도와주는 마케팅 기법으로, 제품이나 브랜드가 고객의 마음속에 경쟁 제품보다 유리하게 각인되도록 할 수 있다.

12 제품 수명주기 중 성장기의 설명으로 틀린 것은?

① 색채 마케팅에 의한 브랜드 이미지 상승
② 시장 점유의 극대화에 노력해야 하는 시기
③ 새롭고 차별화된 마케팅 및 광고전략 필요
④ 유사제품이 등장하면서 시장이 확대되는 시기

 ③은 제품 도입기에 대한 설명으로, 도입기는 아이디어 단계, 광고 홍보 단계, 상품화 단계로 이루어져 있다.

13 색채의 공감각에 대한 설명 중 틀린 것은?

① 색의 농담과 색조에서 색의 촉감을 느낄 수 있다.
② 소리의 높고 낮음은 색의 명도, 채도에 의해 잘 표현된다.
③ 좋은 냄새의 색들은 Light Tone의 고명도 색상에서 느껴진다.
④ 쓴맛은 순색과 관계가 있고, 채도가 낮은 색에서 느껴진다.

 ④ 쓴맛 : 청색(Heavy Blue), Brown, Olive Green, 자색의 배색

14 기업의 마케팅 전략을 수립하는 SWOT 분석과정에 해당되지 않는 것은?

① 기 회 ② 위 협
③ 약 점 ④ 경 쟁

 SWOT : 강점(Strength), 약점(Weakness), 기회(Opportunity), 위협(Threat)의 머리글자를 모아 만든 단어로 기업의 환경 분석을 통해 마케팅 전략을 수립하기 위한 분석도구이다.

15 색채별 치료효과에서 대머리, 히스테리, 신경질, 불면증, 홍역, 간질, 쇼크, 이질, 심장 두근거림 등을 치료할 때 효과적인 색채는?

① 파 랑 ② 노 랑
③ 보 라 ④ 주 황

 파랑의 치료효과
파랑은 진정효과가 큰 색으로 눈의 피로 회복, 염증, 호흡계, 혈압, 근육 긴장 감소, 골격계, 정맥계 영향, 자율 신경계 조절, 히스테리, 불면증을 치료할 때 효과적이다.

16 군집(Cluster)표본추출 과정에 대한 설명이 아닌 것은?

① 모집단을 모두 포괄하는 목록을 가지고 체계적으로 선정해야 한다.
② 모집단을 하위집단으로 구획하여 하위집단을 뽑는다.
③ 잠정적 소비계층을 찾기 위해서는 전국적인 소비자 모두가 모집단이 된다.
④ 편의가 없는 조사가 되기 위해서는 표본을 무작위로 뽑아야 한다.

17 구매 의사결정의 설명으로 틀린 것은?

① 소비자의 구매 의사결정 과정은 욕구의 인식, 정보의 탐색, 대안의 평가, 구매의 결정, 구매, 그리고 구매 후 행동의 6단계로 구성된다.
② 구매 결정에 필요한 정보는 우선 내적으로 탐색한 후 부족하다고 판단되면 외적으로 추가 탐색한다.
③ 특정 상품 구매는 다른 요인에 의해서도 영향을 받지만 점포의 특징과도 밀접한 관계가 있다.
④ 소비자는 구매 후 다른 행동을 옮길 수 있지만 인지 부조화를 느낄 수가 없다.

해설 ④ 소비자는 구매 후 인지 부조화를 느낄 수 있다.

18 다음은 마케팅 정보시스템 중 무엇에 관한 설명인가?

- 기업을 둘러싼 마케팅 환경에서 발생되는 일상적인 정보를 수집하기 위해서 기업이 사용하는 절차와 정보원의 집합을 의미
- 기업의 의사결정에 영향을 미칠 가능성이 있는 기업 주변의 모든 정보를 수집하는 것

① 내부 정보시스템
② 고객 정보시스템
③ 마케팅 의사결정지원 시스템
④ 마케팅 인텔리전스 시스템

19 시장 세분화 기준 설정 방법이 아닌 것은?

① 지리적 세분화
② 인구통계학적 세분화
③ 심리분석적 세분화
④ 조직특성 세분화

 시장 세분화 기준 설정 방법은 인구통계학적, 지리적, 사회문화적(심리분석적) 세분화로 나뉜다.

20 마케팅의 변천된 개념에 대한 설명이 틀린 것은?

① 제품 지향적 마케팅 – 제품 및 서비스의 생산과 유통을 강조하여 효율성을 개선
② 판매 지향적 마케팅 – 소비자의 구매유도를 통해 판매량을 증가시키기 위한 판매기술의 개선
③ 소비자 지향적 마케팅 – 고객의 요구를 이해하고 이에 부응하는 기업의 활동을 통합하여 고객의 욕구 충족
④ 사회 지향적 마케팅 – 기업이 인간 지향적인 사고로 사회적 책임을 다하는 것

21 인간의 피부색을 결정하는 피부 색소가 아닌 것은?

① 붉은색 – 헤모글로빈(Hemoglobin)
② 황색 – 카로틴(Carotene)
③ 갈색 – 멜라닌(Melanin)
④ 흰색 – 케라틴(Keratin)

 인간의 피부색은 멜라닌(갈색), 카로틴(황색), 헤모글로빈(붉은색)에 의해 결정되는데 이 중 피부색을 결정하는 가장 중요한 인자는 멜라닌 색소이다.

22 제품을 도면에 옮기는 크기와 실제 크기와의 비율은?

① 원 도 ② 척 도
③ 사 도 ④ 사진도

 척도는 제품을 도면에 나타낸 크기와 실물 크기와의 비율을 말한다.

23 세계화와 지역화가 동시적 가치인식이 되는 시대에서 디자인이 경쟁력을 갖기 위한 방법으로 거리가 먼 것은?

① 지역적 특수가치 개발
② 유기적이고 자생적인 토속적 양식
③ 친자연성
④ 전통을 배제한 정보시대에 적합한 기술 개발

해설 세계화, 국제화, 지역화의 영향으로 디자인에서 문화성의 비중이 높아지는 시대에 디자인이 경쟁력을 갖기 위해서는 지리적, 풍토적, 전통적 특성을 살린 기술 개발이 필요하다.

24 환경이나 건축 분야에서 토착성을 나타내며, 환경 특성인 지리, 지세, 기후 조건 등에 의해 시간적으로 축적되어 형성된 자연의 색을 뜻하는 것은?

① 관용색 　② 풍토색
③ 안전색 　④ 정돈색

 풍토색은 서로 다른 환경적 특색을 나타내는 색으로, 환경이나 건축 분야에서 토착성을 나타내며, 환경 특성인 지리, 지세, 기후조건 등에 의해 시간적으로 축적되어 형성된 자연의 색을 뜻한다.

25 미국을 중심으로 발전된 사조로 묶인 것은?

① 팝아트, 구성주의
② 키치, 다다이즘
③ 키치, 아르데코
④ 옵아트, 팝아트

 옵아트는 1960년대 미국을 중심으로 일어났던 추상미술이며, 팝아트는 1950년대 후반에서 1960년대 초반 미국을 중심으로 등장한 대중들이 쉽게 예술을 접할 수 있도록 대중적 이미지를 차용하여 표현한 사조이다.

26 디자인의 기본 원리 중 조화(Harmony)의 특징에 해당하는 것은?

① 점 이 　② 균 일
③ 반 복 　④ 주 도

조화(Harmony)
디자인 요소들의 상호관계가 분리되지 않고 잘 어울려 나타나는 미적 형식으로, 유사, 대비, 균일, 강약 등 각각의 디자인 요소들이 균형감을 살린 상태에서 결합되어 있는 것을 의미한다.

27 상품을 선전하고 판매하기 위해 판매 현장에서 사용되는 디자인 형태는?

① POP(Point Of Purchase) 디자인
② PG(Pictography) 디자인
③ HG(Holography) 디자인
④ TG(Typography) 디자인

 POP(Point Of Purchase) 디자인
구매시점 광고 또는 판매시점 광고라고도 하며, 소비자와 제품을 한 장소에 직접 연결해 주어 소비자의 구매 욕구를 행동으로 옮기게 하는 시각적으로 표현된 직접광고이다.

28 유행색의 색채계획에 대한 설명으로 틀린 것은?

① 과거에서 현재까지의 유행색 사이클을 조사한다.
② 현재 시장에서 주요 군을 이루고 있는 색과 각 색의 분포도를 조사한다.
③ 전문기관의 데이터베이스를 중심으로 임의의 색을 설정하여 색의 경향을 결정한다.
④ 컬러 코디네이션(Color Coordination)을 통해 결정된 색과 함께 색의 이미지를 통일화시킨다.

 유행색은 어떤 계절이나 일정 기간 동안 특별히 많은 사람들이 선호하여 착용하는 색으로, 보통 약 2년 전에 국제 유행색 협회에서 역사를 바탕으로 전통적·문화적인 요인과 정치·경제적인 요인, 해외정보, 소비자·시장조사 정보 등을 고려하여 유행색을 예측하여 제안한다.

29 다음 중 비례에 대한 설명으로 틀린 것은?

① 좋은 비례의 구성은 즐거운 감정을 느끼게 한다.
② 스케일과 비례 모두 상대적인 크기와 양의 개념을 표현한다.
③ 주관적 질서와 실험적 근거가 명확하다.
④ 파르테논 신전 등은 비례를 이용한 형태이다.

해설 비례는 주관적 질서가 아닌 객관적 질서를 두고 있다.
황금 비례 : 고대 그리스의 조각가 페이디아스가 처음 사용했으며, 미적인 비례의 대표적인 형식으로 가로와 세로의 비율이 1:1.618일 때를 말한다.

30 색의 심리적 효과 중 한색과 난색의 조절을 통해 주로 느낄 수 있는 것은?

① 개 성
② 시각적 온도감
③ 능률성
④ 영역성

해설 한색과 난색은 색의 시각적 온도감으로 경험적인 것이며, 자연환경에 근원을 두고 있다.

31 다음 색채디자인은 제품의 수명주기 중 어느 단계에 해당되는가?

A사가 출시한 핑크색 제품으로 인해 기존의 파란색 제품들과 차별화된 빨강, 주황색 제품들이 속속 출시되어 다양한 색채의 제품들로 진열대가 채워지고 있다.

① 도입기
② 성장기
③ 성숙기
④ 쇠퇴기

해설 성장기의 제품 전략은 품질을 향상시키고 새로운 속성을 추가해서 경쟁제품의 진입에 대응해야 한다.

32 러시아 구성주의자인 엘 리시츠키의 작품을 일컫는 대표적인 조형언어는?

① 팩투라(Factura)
② 아키텍톤(Architecton)
③ 프라운(Proun)
④ 릴리프(Relief)

33 바우하우스(Bauhaus) 교수들이 미국으로 건너와 뉴 바우하우스를 설립한 동기는?

① 학교와 교수들 간의 이견
② 미국의 경제성장을 동경
③ 입학생의 감소로 운영의 어려움
④ 나치의 탄압과 재정난

34 패션 색채계획에 활용할 '소피스티케이티드(Sophisticated)' 이미지에 대한 설명이 옳은 것은?

① 고급스럽고 우아하며 품위가 넘치는 클래식한 이미지와 완숙한 여성의 아름다움을 추구

② 현대적인 샤프함과 합리적이면서도 개성이 넘치는 이미지로 다소 차가운 느낌

③ 어른스럽고 도시적이며 세련된 감각을 중요시여기며 지성과 교양을 겸비한 전문직 여성의 패션스타일을 대표하는 이미지

④ 남성정장 이미지를 여성 패션에 접목시켜 격조와 품위를 유지하면서도 자립심이 강한 패션 이미지를 추구

 소피스티케이티드(Sophisticated)
지적 세련미를 추구하는 비즈니스 커리어우먼 취향의 도시패션 감각으로 도시적이며 지성과 교양을 겸비한 전문직 여성의 패션스타일을 대표하는 이미지이다.

35 형태구성 부분 간의 상호관계에 있어 반복, 점증, 강조 등의 요소를 사용하여 생명감과 존재감을 나타내는 디자인 원리는?

① 조 화 ② 균 형
③ 비 례 ④ 리 듬

 디자인의 원리 중 리듬은 무엇인가가 연속적으로 전개되어 이미지를 만드는 요소와 운동감을 말하는 것으로, 형태 구성의 부분 간의 상호관계에 있어 반복, 연속, 강조되어 생명감이나 존재감을 나타낸다.

36 색채관리의 순서가 옳은 것은?

① 색의 설정 → 발색 및 착색 → 배색 → 검사
② 배색 → 색의 설정 → 발색 및 착색 → 판매
③ 색의 설정 → 발색 및 착색 → 검사 → 판매
④ 색의 설정 → 검사 → 발색 및 착색 → 판매

37 디자인 사조에 대한 설명 중 틀린 것은?

① 몬드리안을 중심으로 한 데 스틸은 빨강, 초록, 노랑으로 근대적인 추상 이미지를 실현하고자 하였다.

② 피카소를 중심으로 한 큐비스트들은 인상파와 야수파의 영향을 받아 색의 대비를 적극적으로 활용하였다.

③ 구성주의는 기계 예찬으로 시작하여 미술의 민주화를 주장, 기능적인 것, 실생활에 유용한 것을 요구했다.

④ 팝아트는 미국적 물질주의 문화의 반영이며, 근본적 태도에 있어서 당시의 물질문명에 대한 분위기와 연결되어 있다.

 몬드리안을 중심으로 한 데 스틸은 3원색(빨강, 파랑, 노랑)과 무채색을 이용하여 단순하고 차가운 추상주의를 표방하였다.

38 빅터 파파넥(Victor Papanek)의 복합기능(Function Complex) 중 특수한 목적을 달성하기 위한 자연과 사회의 변천작용에 대한 계획적이고 의도적인 실용화를 의미하는 것은?

① 텔레시스(Telesis)
② 미학(Aesthetics)
③ 용도(Use)
④ 연상(Association)

해설 빅터 파파넥(Victor Papanek)은 형태와 기능, 미적인 것과 기능적인 것에 대한 개념을 복합기능에 연결시켜 설명하였다. 복합기능 중 텔레시스(Telesis)는 특수한 목적을 달성하기 위한 자연과 사회의 변천작용에 대한 계획적이고 의도적인 실용화를 의미한다.

39 르 코르뷔지에의 이론과 그의 사상에서 가장 중요시한 것은?

① 미의 추구와 이론의 바탕을 치수에 관한 모듈(Module)에 두었다.
② 근대 기술의 긍정적인 면을 받아들이고, 개성적인 공예가 되어야 한다고 주장하였다.
③ 새로운 건축술의 확립과 교육에 전념하여 근대적인 건축공간의 원리를 세웠다.
④ 사진을 이용한 방법으로 새로운 조형의 표현 수단을 제시하였다.

해설 르 코르뷔지에의 모듈
모듈(Module)은 고대 그리스 로마의 건축에서 각 부분의 길이와 그 비율이 이상적일 때를 의미하는 모듈러스(Modulus)를 어원으로 하며, 모듈러 디자인 시스템은 아름다움의 근원인 인간 신체의 척도와 비율을 기초로 황금 분할을 찾아 무한한 수학적 비례 시리즈를 만들었다.

40 신문 매체를 활용하는 데 있어서의 장점이 아닌 것은?

① 대량의 도달 범위
② 높은 CPM
③ 즉시성
④ 지역성

제 **3** 과목 **색채관리**

41 색채를 발색할 때는 기본이 되는 주색(Primary Color)에 의해서 색역(Color Gamut)이 정해진다. 혼색방법에 따른 색역의 변화에 대한 설명 중 틀린 것은?

① 조명광 등의 혼색에서 주색은 좁은 파장 영역의 빛만을 발생하는 색채가 가법혼색의 주색이 된다.
② 가법혼색은 각 주색의 파장 영역이 좁으면 좁을수록 색역이 오히려 확장되는 특징이 있다.
③ 백색 원단이나 바탕 소재에 염료나 안료를 배합할수록 전체적인 밝기가 점점 감소하면서 혼색이 된다.
④ 감법혼색에서 사이안은 파란색 영역의 반사율을, 마젠타는 빨간색 영역의 반사율을, 노랑은 녹색 영역의 반사율을 효과적으로 감소시킨다.

해설 감법혼색에서 사이안은 빨간색 영역의 반사율을, 마젠타는 녹색 영역의 반사율을, 노랑은 파란색 영역의 반사율을 효과적으로 감소시킨다.

42 감법혼색의 경우 가장 넓은 색채영역을 구축할 수 있는 기본색은?

① 녹색, 빨강, 파랑
② 마젠타, 사이안, 노랑
③ 녹색, 사이안, 노랑
④ 마젠타, 파랑, 녹색

해설 **감법혼색**
색을 혼합하면 할수록 순색의 강도가 약해져 원래의 색보다 명도가 낮아지는 혼합으로 감법혼색의 3원색은 Cyan, Magenta, Yellow이며, 이 3색을 사용하는 근본적인 이유는 색역을 최대화하기 위해서이다.

43 디지털 컬러사진에 대한 설명으로 틀린 것은?

① 이미지 센서의 원본 컬러는 RAW 파일로 저장할 수 있다.
② RAW 이미지는 ISP 처리를 거쳐 저장된다.
③ RAW 이미지의 컬러는 10~14비트 수준의 고비트로 저장된다.
④ RAW 이미지의 색역은 가시영역의 크기와 같다.

해설 ISP(Image Signal Processing)는 카메라 센서로부터 들어오는 RAW 이미지를 가공하여 주는 전반적인 이미지 프로세싱의 과정을 의미한다.

44 천연 진주 또는 진주층과 닮은 외관을 부여하기 위해 사용하는 진주광택 색료에 대한 설명 중 틀린 것은?

① 진주광택 색료는 투명한 얇은 판의 위와 아래 표면에서의 광선의 간섭에 의하여 색을 드러낸다.
② 물고기의 비늘은 진주광택 색료와 유사한 유기 화합물 간섭 안료의 예이다.
③ 진주광택 색료는 굴절률이 낮은 물질을 사용하여야 그 효과를 크게 할 수 있다.
④ 진주광택 색료는 조명의 기하조건에 따라 색이 변한다.

해설 ③ 진주광택 색료는 굴절률이 높은 물질을 사용하여야 그 효과를 크게 할 수 있다.

45 육안조색과 CCM 장비를 이용한 조색의 관계에 대한 설명으로 옳은 것은?

① 육안조색은 CCM을 이용한 조색보다 더 정확하다.
② CCM 장비를 이용한 조색시스템에서 가장 중요한 요소는 정확한 색료 데이터베이스 구축이다.
③ 육안조색으로도 무조건등색을 실현할 수 있다.
④ CCM 장비는 가법혼합 방식에 기반한 조색에 사용한다.

해설 CCM(Computer Color Matching)
각 원색의 특정치를 컴퓨터에 입력시켜 놓고 조색하고자 하는 색상 견본의 반사율을 측정해서 원색의 배합률 계산을 컴퓨터로 하는 방법이다.

컬러리스트기사·산업기사 [필기] 한권으로 끝내기!

46 KS A 0064(색에 관한 용어)에 따른 용어의 설명이 틀린 것은?

① 광원색 – 광원에서 나오는 빛의 색, 광원색은 보통 색자극값으로 표시한다.
② 색역 – 특정 조건에 따라 발색되는 모든 색을 포함하는 색도 좌표도 또는 색공간 내의 영역
③ 연색성 – 색필터 또는 기타 흡수 매질의 중첩에 따라 다른 색이 생기는 것
④ 색온도 – 완전복사체의 색도와 일치하는 시료복사의 색도표시로, 그 완전복사체의 절대온도로 표시한 것

 색필터 또는 기타 흡수 매질의 중첩에 따라 다른 색이 생기는 것은 감법혼색에 대한 설명이다.

47 채널당 10비트 RGB 모니터의 경우 구현할 수 있는 최대색은?

① 256×256×256
② 128×128×128
③ 1,024×1,024×1,024
④ 512×512×512

48 광원에 대한 설명으로 틀린 것은?

① 동일한 물체색이 광원에 따라 색이 달라지는 효과를 메타머리즘이라고 한다.
② 광원의 연색성을 이용하면 보다 효과적인 색채 연출이 가능하다.
③ 어떤 색채가 매체, 주변색, 광원, 조도 등이 다른 환경에서 관찰될 때 다르게 보이는 현상을 컬러 어피어런스라고 한다.
④ 광원은 각각 고유의 분광특성을 가지고 있어 복사하는 광선이 물체에 닿게 되면 광원에 따라 파장별 분광곡선이 다르게 나타난다.

 메타머리즘이란 분광 조성이 다른 2개의 색이 같은 색으로 보이는 현상이다.

49 표면색의 시감 비교방법에 대한 설명으로 틀린 것은?

① 일반적인 색 비교를 위해 자연주광 또는 인공주광 어느 것을 사용해도 된다.
② 관찰자는 무채색 계열의 의복을 착용해야 한다.
③ 관찰자의 시야 내에는 시험할 시료의 색 외에 진한 표면색이 있어서는 안 된다.
④ 인공주광 D_{65}를 이용한 비교 시 특수 연색 평가수는 95 이상이어야 한다.

1000 컬러리스트

46 ③ 47 ③ 48 ① 49 ④ 정답

50 디지털 색채 시스템에 대한 설명으로 옳은 것은?

① RGB – 빛을 더할수록 밝아지는 감법혼색 체계이다.

② HSB – 색상은 0°에서 360° 단계의 각도값에 의해 표현된다.

③ CMYK – 각 색상은 0에서 255까지 256단계로 표현된다.

④ Indexed Color – 일반적인 컬러 색상을 픽셀 밝기 정보만 가지고 이미지를 구현한다.

해설 HSB 시스템
먼셀의 색채 개념인 색상, 명도, 채도를 중심으로 되어 있는 디지털 색채 시스템으로 색상은 0~360°의 각도로, 채도와 명도는 %로 표현한다.

51 연색성에 관한 설명 중 옳은 것은?

① 연색성이란 인공의 빛에서 측정한 값을 말한다.

② 연색지수 90 이하인 광원은 연색성이 좋다.

③ A광원의 경우 연색성 지수가 높아도 색역이 좁다.

④ 형광등인 B광원은 연색성은 낮아도 색역을 넓게 표현한다.

해설 연색성은 광원에 따라 물체의 색이 달라지는 효과를 말하며, 연색지수는 인공광원이 얼마나 기준광과 비슷하게 물체의 색을 재현하는가를 나타내는 지수이다. 광원의 연색성이 좋을수록 평균 연색지수가 100에 가깝게 된다.

52 'R(λ)=S(λ)×B(λ)×W(λ)'는 절대분광반사율의 계산식이다. 각각의 의미가 틀린 것은?

① R(λ)=시료의 절대분광반사율

② S(λ)=시료의 측정 시그널

③ B(λ)=흑색 표준의 절대분광반사율값

④ W(λ)=백색 표준의 절대분광반사율값

53 ICC 프로파일에 포함되어야 할 필수 태그로 틀린 것은?

① copyrightTag

② MatrixColumnTag

③ profileDescriptionTag

④ mediaWhitePointTag

54 ICC 기반 색상관리시스템의 구성요소로 틀린 것은?

① Profile Connection Space

② Color Gamut

③ Color Management Moule

④ Rendering Intent

해설 색 영역(Color Gamut)은 특정 조건에 따라 발색되는 모든 색을 포함하는 색도 그림 또는 색 공간의 영역을 말한다.

55 Isomerism에 대한 설명으로 가장 옳은 것은?

① 어떤 특정 조건의 광원이나 관측자의 시감에 따라 색이 일치하는 것을 말한다.

② 특정한 광원 아래에서는 동일한 색으로 보이나 광원의 분광분포가 달라지면 다르게 보인다.

③ 표준광원 A, 표준광원 D 등으로 분광분포가 서로 다른 광원을 이용하여 평가한다.

④ 이론적으로 분광반사율이 정확하게 일치하는 완전한 물리적 등색을 말한다.

 아이소머리즘(Isomerism) = 무조건등색
분광반사율이 정확하게 일치하는 완전한 물리적인 등색으로, 광원이나 관측자의 시감에 상관없이 완전무결한 등색을 이루는 것을 의미하며, 궁극적인 조색의 목적은 아이소머리즘의 실현이다.

56 일반적인 안료와 염료에 대한 설명으로 틀린 것은?

① 안료는 물이나 유지에 용해되지 않는 성질이 있는 데 비하여 염료는 물에 용해된다.

② 무기안료와 유기안료의 분류 기준은 발색 성분에 따른다.

③ 유기안료는 무기안료에 비해서 내광성과 내열성이 우수한 장점이 있다.

④ 염료는 물 및 대부분의 유기용제에 녹아 섬유에 침투하여 착색되는 유색물질을 일컫는다.

 무기안료는 발색성분이 무기질로 되어 일반적으로 유기안료에 비해 은폐력이 크지만 색상은 선명하지 않다. 내열, 내광성에 대해 우수한 안정성을 가지고 있으므로 도료, 고무, 인쇄잉크, 제지, 도자기 공업, 기타 다방면에 다량 사용되고 있다.

57 모니터에서 삼원색의 가법혼색으로 만들어지는 모든 색을 포함하는 색공간 내의 재현 영역을 무엇이라고 하는가?

① 색 입체(Color Solid)

② 스펙트럼 궤적(Spectrum Locus)

③ 완전복사체 궤적(Planckian Locus)

④ 색 영역(Color Gamut)

해설 ④ 컬러 장치에서 색료로 발색 가능한 색의 전 범위를 색 영역(색역)이라고 한다.

58 국제조명위원회(CIE) 및 국제도량형위원회(CIPM)에서 채택하였으며, 밝은 시감에 대한 함수를 V(λ)로 표시하는 것은?

① 분광 시감 효율

② 표준 분광 시감 효율 함수

③ 시감반사율

④ 시감투과율

59 물체의 분광반사율, 분광투과율 등을 파장의 함수로 측정하는 계측기는?

① 분광복사계
② 시감색채계
③ 광전색채계
④ 분광광도계

 분광광도계(Spectrophotometer)
빛을 이용하여 물체의 분광반사율, 분광투과율 등을 파장의 함수로 측정하는 계측기이다.

60 색채영역과 혼색방법에 관한 설명이 틀린 것은?

① 모니터 화면의 형광체들은 가법혼색의 주색 특징에 따라 선별된 형광체를 사용한다.
② 감법혼색은 각 주색의 파장영역이 좁을수록 색역이 확장된다.
③ 컬러 프린터의 발색은 병치혼색과 감법혼색을 같이 활용한 것이다.
④ 가법혼색에서 사이안(Cyan)은 600 nm 이후의 빨간색 영역의 반사율을 효과적으로 감소시킨다.

 ② 각 주색의 파장영역이 좁을수록 색역이 확장되는 혼색은 가법혼색이다.

제**4**과목 **색채지각론**

61 카메라에 쓰는 UV 필터와 관련이 있는 파장은?

① 적외선
② X-선
③ 자외선
④ 감마선

 카메라에 쓰이는 UV 필터는 일부 촬영에서 눈에 띄게 드러나는 흐림을 줄이기 위해 자외선을 차단하는 투명필터이다.

62 색필터를 통한 혼색실험에 관한 설명 중 틀린 것은?

① 노랑과 마젠타의 이중필터를 통과한 빛은 빨간색으로 보인다.
② 감법혼색과 가법혼색의 연관된 관계를 이해하는 데 도움이 된다.
③ 필터의 색이 진해지거나 필터의 수가 증가할수록 명도가 낮아진다.
④ 노랑 필터는 장파장의 빛을 흡수하고 사이안 필터는 단파장의 빛을 흡수한다.

63 가법혼합의 결과에 관한 설명 중 틀린 것은?

① 파랑과 녹색의 혼합 결과는 사이안 (C)이다.
② 녹색과 빨강의 혼합 결과는 노랑(Y) 이다.
③ 파랑과 빨강의 혼합 결과는 마젠타 (M)이다.
④ 파랑과 녹색과 노랑의 혼합 결과는 백색(W)이다.

해설 가법혼색에서 백색(W)은 빨강, 녹색, 파랑의 혼합 결과이다.

64 다음 ()에 들어갈 색의 속성을 순서대로 옳게 나열한 것은?

> 색 면적이 극도로 작을 경우는 ()과(와)의 관계가 중요하고, 색 면적이 클 경우는 ()과(와)의 관계가 중요하다.

① 명도, 색상
② 색상, 채도
③ 채도, 색상
④ 명도, 채도

해설 팽창색은 실제 면적보다 크게 느껴지고 외부로 확산되려는 성향이 있는 색으로, 명도와 색상의 영향을 많이 받는다.

65 동일 지점에서 두 가지 이상의 색광 또는 반사광이 1초 동안에 40~50회 이상의 속도로 번갈아 발생되면 그 색 자극들은 혼색된 상태로 보이게 되는 혼색방법은?

① 동시혼색
② 계시혼색
③ 병치혼색
④ 감법혼색

해설 계시혼색은 서로 다른 자극을 시간차를 두고 순차적으로 주어 혼색되도록 하는 혼색방법이다.

66 눈에 대한 설명 중 틀린 것은?

① 외부에서 들어오는 빛의 양을 조절하는 구실을 하는 것은 홍채이다.
② 수정체는 빛을 굴절시킴으로써 망막에 선명한 상이 맺도록 한다.
③ 망막의 중심부에는 간상체만 있다.
④ 빛에 대한 감각은 광수용기 세포의 반응에서 시작된다.

해설 망막의 주변에는 명암을 구분하는 간상체가, 중심부에는 색상을 구별하는 추상체가 모여 있다.

67 색채의 운동성에 관한 설명으로 옳은 것은?

① 진출색은 수축색이 되고, 후퇴색은 팽창색이 된다.
② 차가운 색이 따뜻한 색보다 더 진출하는 느낌을 준다.
③ 어두운색이 밝은색보다 더 진출하는 느낌을 준다.
④ 채도가 높은 색이 무채색보다 더 진출하는 느낌을 준다.

해설 진출색 : 밝은색이 어두운색보다, 따뜻한 색이 차가운 색보다, 채도가 높은 색이 채도가 낮은 색보다, 유채색이 무채색보다 더 진출하는 느낌을 준다.

68 색광의 가법혼색에 적용되는 그라스만(H. Grassmann)의 법칙이 아닌 것은?

① 빨강과 초록을 똑같은 색광으로 혼합하면 양쪽의 빛을 함유한 노란색광이 된다.

② 백색광이나 동일한 색의 빛이 증가하면 명도가 증가하는 현상이다.

③ 광량에 대한 채도의 증가를 식으로 나타낸 법칙이다.

④ 색광의 가법혼색, 즉 동시·계시·병치혼색의 어느 경우이든 같은 법칙이 적용된다.

해설 그라스만(H. Grassmann)의 법칙은 백색광이나 동일한 색의 빛이 증가하면 명도가 증가하는 현상으로, 광량에 대한 명도의 증가를 식으로 나타낸 법칙이다.

69 무거운 작업도구를 사용하는 작업장에서 심리적으로 가볍게 느끼도록 하는 색으로 가장 효과적인 것은?

① 고명도, 고채도인 한색 계열의 색

② 저명도, 고채도인 난색 계열의 색

③ 저명도, 저채도인 한색 계열의 색

④ 고명도, 저채도인 난색 계열의 색

해설 색채의 심리효과 중 중량감에 대한 문제로, 중량감에 가장 큰 영향을 주는 요소는 명도이다. 고명도, 저채도의 색은 가벼운 느낌을 준다.

70 색을 지각하는 요소들의 변화에 의해 지각되는 색도 변하게 된다. 다음 중 변화요인과 관련이 없는 것은?

① 광원의 종류

② 물체의 분광반사율

③ 사람의 시감도

④ 물체의 물성

71 백화점에서 각기 다른 브랜드의 윗옷과 바지를 골랐다. 매장의 조명 아래에서는 두 색이 일치하여 구매를 하였으나, 백화점 밖에서는 두 색이 매우 달라 보이는 현상은?

① 조건등색 ② 항색성

③ 무조건등색 ④ 색일치

해설 조건등색(Metamerism)
서로 다른 두 개의 색자극이 특정한 조건에서 같은 색으로 보이는 경우를 말하며 조건등색 또는 메타머리즘이라고 부른다.

72 색의 느낌을 설명한 것으로 틀린 것은?

① 대부분의 사람들이 자연과 연결되어 색을 느낀다.

② 색은 그 밝기와 선명도에 따라 느낌이 달라진다.

③ 명도와 채도를 조화시켰을 때 아름답고 편안하다.

④ 색은 언제나 아름답고 스트레스를 푸는 데 효과적이다.

해설 색의 느낌은 우리가 빛 자극을 주관적으로 해석함으로써 생겨나는 정서적 반응으로 인간의 생리적·심리적 측면과 밀접하게 연관되어 있어 긍정적인 감정 또는 부정적 감정을 줄 수도 있다.

73 색의 잔상에 대한 설명으로 틀린 것은?

① 앞서 주어진 자극의 색이나 밝기, 공간적 배치에 의해 자극을 제거한 후에도 시각적인 상이 보이는 현상이다.

② 양성잔상은 원래의 자극과 색이나 밝기가 같은 잔상을 말한다.

③ 잔상은 원래 자극의 세기, 관찰시간, 크기에 의존하는데 음성잔상보다 양성잔상을 흔하게 경험하게 된다.

④ 보색잔상은 색이 선명하지 않고 질감도 달라 하늘색과 같은 면색처럼 지각된다.

 ③ 음성잔상은 인간의 눈이 스스로 평형을 유지하려고 하기 때문에 느껴지는 현상으로, 일반적으로 가장 흔하게 경험하게 된다.

74 색의 지각과 감정효과에 대한 설명으로 옳은 것은?

① 멀리 보이는 경치는 가까운 경치보다 푸르게 느껴진다.

② 크기와 형태가 같은 물체가 물체색에 따라 진출 또는 후퇴되어 보이는 것에는 채도의 영향이 가장 크다.

③ 주황색 원피스가 청록색 원피스보다 더 날씬해 보인다.

④ 색의 삼속성 중 감정효과는 주로 명도의 영향을 가장 많이 받는다.

75 색채의 지각적 특성이 다른 하나는?

① 빨간 망에 들어 있는 귤은 원래보다 빨갛게 보인다.

② 회색 블라우스에 검정 줄무늬가 있으면 블라우스 색이 어둡게 보인다.

③ 파란 원피스에 보라색 리본이 달려 있으면 리본은 원래보다 붉게 보인다.

④ 붉은 벽돌을 쌓은 벽은 회색의 시멘트에 의해 탁하게 보인다.

 ①, ②, ④는 동화현상에 대한 설명이다.

76 병치혼색과 관련이 있는 색채지각 특성은?

① 보색대비
② 연변대비
③ 동화현상
④ 음의 잔상

병치혼색
색이나 빛을 직접 혼합하지 않고 작은 색점이나 색광의 자극을 조밀하게 배치하여 서로 혼색되어 보이게 하는 것으로 동화현상과 관련이 있다.

77 색채대비 및 감정효과에 대한 설명 중에서 틀린 것은?

① 인접한 두 색이 서로 영향을 미쳐서, 채도가 높은 색은 더욱 높아지고 채도가 낮은 색은 더욱 낮아 보이는 현상을 채도대비라 한다.

② 면적대비에서 면적이 작아질수록 색상이 뚜렷하게 나타나게 된다.

③ 색채의 온도감은 장파장의 색에서 따뜻함을, 단파장의 색에서 차가움을 느끼게 한다.

④ 명도대비는 명도의 차이가 클수록 더욱 뚜렷이 나타나며, 무채색과 유채색에서 모두 나타난다.

 ② 면적대비에서 면적이 크면 명도와 채도가 높아 보이고 반대로 면적이 작아지면 명도와 채도가 낮아 보인다.

78 애브니 효과에 대한 설명으로 옳은 것은?

① 파장이 같아도 색의 명도가 변함에 따라 색상이 변화하는 것을 말한다.
② 빛의 강도가 높아질수록 색상이 같아 보이는 위치가 다르다.
③ 애브니 효과 현상이 적용되지 않는 577nm의 불변색상도 있다.
④ 주변색의 보색이 중심에 있는 색에 겹쳐져 보이는 현상이다.

 애브니 효과
빛의 파장이 동일해도 채도가 변함에 따라 색상이 달라 보이는 색채지각 효과이다.

79 동시대비에 대한 설명 중 틀린 것은?

① 색차가 클수록 대비현상은 강해진다.
② 자극과 자극 사이의 거리가 가까울수록 대비현상은 약해진다.
③ 자극을 부여하는 크기 작을수록 대비의 효과가 커진다.
④ 시점을 한 곳에 집중시키려는 색채지각과정에서 일어난다.

 동시대비는 자극과 자극 사이의 거리가 가까울수록 대비현상이 강해진다.

80 다음 중 색에 관한 설명이 틀린 것은?

① 순색은 무채색의 포함량이 가장 적은 색이다.
② 유채색은 빨강, 노랑과 같은 색으로 명도가 없는 색이다.
③ 회색, 검은색은 무채색으로 채도가 없다.
④ 색채는 포화도에 따라 유채색과 무채색으로 구분한다.

 유채색은 명도 차원만을 포함하는 무채색을 제외한 모든 색으로, 색상, 명도, 채도를 가지고 있다.

제 **5** 과목 **색채체계론**

81 먼셀 색입체의 특성으로 틀린 것은?

① 색지각의 3속성으로 구별하였다.
② 색상은 둥근 모양의 색상환으로 배치하였다.
③ 세로 축에는 채도를 둔다.
④ 색입체가 되도록 3차원으로 만들어져 있다.

먼셀의 색입체 세로 축에는 명도, 원주상에는 색상, 무채색의 중심축으로부터 바깥 단계로는 채도 축으로 되어 있다.

82 NCS 색 삼각형에서 S-C축과 평행한 직선상에 놓인 색들이 의미하는 것은?

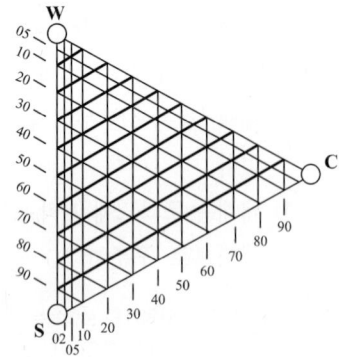

① 동일 하얀색도(Same Whiteness)
② 동일 검은색도(Same Blackness)
③ 동일 명도(Same Lightness)
④ 동일 뉘앙스(Same Nuance)

해설 순색과 검정 계열의 평행선에 있는 색계열로 백색량이 모두 같은 색의 계열을 의미한다.

83 1916년에 발표된 오스트발트 색체계의 바탕이 된 색지각설은?

① 하트리지(H. Hartridge)의 다색설
② 영-헬름홀츠(Young · Helmholtz)의 3원색설
③ 헤링(E. Hering)의 반대색설
④ 돈더스(F. Donders)의 단계설

해설 독일의 물리화학자 빌헬름 오스트발트는 1916년 헤링의 반대색설을 바탕으로 한 "색채의 초보"라는 저서에서 '인간의 시감각의 성분 또는 요소가 바로 색채'라는 생각을 바탕으로 오스트발트 표색계의 개념을 발표하였다.

84 파버 비렌(Faber Birren)의 색채조화론에 대한 설명으로 옳은 것은?

① 총 9개의 톤으로 이루어져 있다.
② 각 기준이 되는 톤을 직선으로 연결하면 조화롭다.
③ 색상의 변화에 대해서는 다루고 있지 않다.
④ 실질적인 업무보다는 이론과 설문조사를 위한 것이다.

해설 파버 비렌(Faber Birren)의 색채조화론
오스트발트의 색체계를 수용하면서 순색, 흰색, 검정이라는 3가지 기본구조를 발전시켰다. 미적효과를 나타내는 7가지 범주인 하양(White), 검정(Black), 순색(Color), 색조(Tint), 농담(Shade), 회색조(Gray), 톤(Tone)을 바탕으로 색삼각형의 동일 선상에 위치한 색들을 조합하면 조화된다는 이론이다.

85 색상을 기준으로 등거리 2색, 3색, 4색, 5색, 6색 등으로 분할하여 배색하는 기법을 설명한 색채학자는?

① 문-스펜서
② 오그덴 루드
③ 요하네스 이텐
④ 저 드

해설 요하네스 이텐은 자신의 12색상환을 기본으로 등거리 2색 조화, 3색 조화, 4색 조화, 5색 조화, 6색 조화 이론을 발표하였다.

86 한국산업표준(KS A 0011)에서 사용하는 '색이름 수식형 – 기준색이름'의 연결이 옳은 것은?

① 빨간 – 자주, 주황, 보라
② 초록빛 – 연두, 갈색, 파랑
③ 파란 – 연두, 초록, 청록
④ 보랏빛 – 하양, 회색, 검정

87 혼색계의 설명으로 옳은 것은?

① 대표적으로 먼셀 색체계가 있다.
② 현색계는 색을, 혼색계는 색채를 표시하는 색체계이다.
③ 심리, 물리적인 빛의 혼합을 실험하는 것에 기초를 둔 것으로 CIE 표준 색체계가 있다.
④ 색표에 의해서 물체색의 표준을 정하고 표준색표에 번호나 기호를 붙여서 표시한 체계이다.

해설 혼색계는 빛의 3원색과 그들의 혼합관계를 객관화한 시스템이며, CIE의 경우 심리, 물리적인 빛의 혼합을 실험하는 것에 기초를 둔 것으로 정확한 수치개념에 입각한다.

88 CIE $L^*a^*b^*$ 색좌표계에 색을 표기할 때 가장 밝은 노란색에 해당되는 것은?

① $L^*=0$, $a^*=0$, $b^*=0$
② $L^*=80$, $a^*=0$, $b^*=-40$
③ $L^*=80$, $a^*=+40$, $b^*=0$
④ $L^*=80$, $a^*=0$, $b^*=+40$

해설 CIE $L^*a^*b^*$ 산업 분야에서 널리 사용되고 있는 색공간으로서, L^*은 명도를, $a^*(+$빨강, −초록), $b^*(+$노랑, −파랑)는 색상과 채도의 정도를 나타낸다.

89 CIE XYZ 3자극치의 개념의 기반이 된 색시각의 3원색이 아닌 것은?

① Red
② Green
③ Blue
④ Yellow

해설 CIE XYZ란 빛의 조합으로 만들어지는 모든 색과 눈에서 감지되는 색이 동일해지는 지점을 등색함수로 수치화시킨 자극 값을 말하며, 3자극치의 개념은 색 지각의 3원색 이론을 기반으로 하여 X는 Red와 관련된 양, Y는 Green과 관련된 양, Z는 Blue와 관련된 양을 나타낸다.

90 한국산업표준(KS A 0011)에 의한 물체색의 색이름 중 기본색명으로만 나열된 것은?

① 빨강, 파랑, 밤색, 남색, 갈색, 분홍
② 노랑, 연두, 갈색, 초록, 검정, 하양
③ 회색, 청록, 초록, 감색, 빨강, 노랑
④ 빨강, 파랑, 노랑, 주황, 녹색, 연지

해설 물체색의 기본 색이름(KS A 0011)
빨강(적), 주황, 노랑(황), 연두, 초록(녹), 청록, 파랑(청), 남색(남), 보라, 자주(자), 분홍, 갈색(갈), 하양(백), 회색(회), 검정(흑)이다.

91 Yxy 색체계에서 사람의 시감 차이와 실제 색체계의 차이가 가장 많이 나는 색상은?

① Red
② Yellow
③ Green
④ Blue

정답 86 ④ 87 ③ 88 ④ 89 ④ 90 ② 91 ③

92 문–스펜서(P. Moon & D. E. Spencer)
의 색채조화론의 설명으로 틀린 것
은?

① 균형 있게 선택된 무채색의 배색은
아름다움을 나타낸다.
② 작은 면적의 강한 색과 큰 면적의
약한 색은 조화롭다.
③ 조화에는 동일조화, 유사조화, 면
적조화가 있다.
④ 색상, 채도를 일정하게 하고 명도
만 변화시키는 경우 많은 색상 사용
시 보다 미도가 높다.

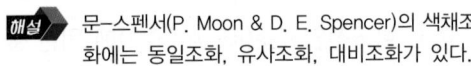 문–스펜서(P. Moon & D. E. Spencer)의 색채조
화에는 동일조화, 유사조화, 대비조화가 있다.

93 DIN 색체계에 대한 설명으로 틀린 것
은?

① 24가지 색상으로 구성되어 있다.
② 채도는 0~15까지로 0은 무채색
이다.
③ 16 : 6 : 4와 같이 표기하고, 순서대
로 Hue, Darkness, Saturation을
의미한다.
④ 등색상면은 흑색점을 정점으로 하
는 부채형으로서 한 변은 백색에 가
까운 무채색이고, 다른 끝은 순색
이다.

 DIN 색체계의 색 표기는 'T : S : D'의 순서로
표기하며, '색상 : 포화도 : 암도'를 의미한다.

94 먼셀 기호 5YR 8.5/13에 대한 설명이
옳은 것은?

① 명도는 8.5이다.
② 색상을 붉은 기미의 보라이다.
③ 채도는 5/13이다.
④ 색상은 YR 8.5이다.

해설 먼셀의 색 표기는 '색상 명도/채도'의 순서를 나타
내며, 기호로는 H V/C로 표기한다.

95 저드(D. B. Judd)가 요약한 색채조화
론의 일반적 공통원리에 포함되지 않
는 것은?

① 질서의 원리
② 독창성의 원리
③ 유사성의 원리
④ 명료성의 원리

해설 저드(D. B. Judd)의 색채조화론의 공통원리
질서의 원리, 친근성의 원리, 유사성의 원리, 명료
성의 원리

96 NCS 색체계의 색표기 중 동일한 채도
선의 m(Constant Saturation)값이
나머지와 다른 하나는?

① S6010–R90B
② S2040–R90B
③ S4030–R90B
④ S6020–R90B

97 PCCS의 특징으로 옳은 것은?

① 최고 채도치가 색상마다 각각 다르다.

② 각 색상 최고 채도치의 명도는 다르다.

③ 색상은 영–헬름홀츠의 지각원리와 유사하게 구성되어 있다.

④ 유채색은 7개의 톤으로 구성된다.

98 먼셀의 색입체를 수직으로 자른 단면의 설명으로 옳은 것은?

① 대칭인 마름모 모양이다.

② 보색관계의 색상면을 볼 수 있다.

③ 명도가 높은 어두운 색이 상부에 위치한다.

④ 한 개 색상의 명도와 채도관계를 볼 수 있다.

 먼셀의 색입체를 수직으로 자른 수직 단면에서는 보색끼리 마주보는 등색상 단면도가 나타난다.

99 다음 중 청록색 계열의 전통색은?

① 훈색(熏色)

② 치자색(梔子色)

③ 양람색(洋藍色)

④ 육색(肉色)

 전통색명 중 청록색 계열은 비색(翡色), 양람색(洋藍色) 등이 있다.

100 세계 각국의 색채 표준화 작업을 통해 제시된 색체계와 그 특성을 바르게 연결한 것은?

① 혼색계 : CIE의 XYZ 색체계 – 색자극의 표시

② 현색계 : 오스트발트 색체계 – 관용색명 표시

③ 혼색계 : 먼셀 색체계 – 색채교육

④ 현색계 : NCS 색체계 – 조화색의 선택

제 **1** 과목 **색채심리 · 마케팅**

01 색채와 촉감 간의 상관관계가 잘못된 것은?

① 부드러움 – 밝은 난색계
② 거칠음 – 진한 난색계
③ 딱딱함 – 진한 한색계
④ 단단함 – 한색계열

 회색 기미의 색은 거친 느낌을 준다.

02 색채와 음악을 연결한 공감각의 특성을 잘 이용하여 브로드웨이 부기우기(Broadway Boogie Woogie)라는 작품을 제작한 작가는?

① 요하네스 이텐(Johaness Itten)
② 몬드리안(Mondrian)
③ 카스텔(Castel)
④ 모리스 데리베레(Maurice Deribere)

03 효과적인 컬러 마케팅 전략수립 과정의 순서가 옳은 것은?

a. 전략수립
b. 일정계획
c. 상황 분석 및 목표 설정
d. 실 행

① a → c → b → d
② c → b → a → d
③ c → a → b → d
④ a → c → d → b

 마케팅 전략수립 과정은 상황 분석 및 목표 설정 → 전략수립 → 일정계획 → 실행으로 진행된다.

04 외부 지향적 소비자 가치관에 있어서 가장 중요한 사항은?

① 기능성
② 경제성
③ 소속감
④ 심미감

 외부 지향적 소비자 집단은 시장에서 가장 높은 비중을 차지하고 있는 사람들로 이들은 다른 사람들을 의식해서 구매하며 소속감이 중요하다.

05 색채조절 효과에 대한 설명으로 옳은 것은?

① 바닥면에 고명도의 색을 사용하여 안정감을 높인다.

② 빨강과 주황은 활동성을 높이고 마음을 진정시키는 역할을 한다.

③ 회복기 환자에게는 어두운 조명과 따뜻한 색채가 적합하다.

④ 주의 집중을 위한 작업현장은 한색 계열의 차분한 색조로 배색한다.

해설 주의 집중을 위한 작업현장은 회색, 베이지와 같은 차분한 색으로 배색한다.

06 색채조사를 위한 표본추출 방법에서 군집(집락, Cluster) 표본 추출을 설명한 것으로 옳은 것은?

① 표본을 선정하기 전에 여러 하위집단으로 분류하고 각 하위집단별로 비례적으로 표본을 선정한다.

② 모집단의 개체를 구획하는 구조를 활용하여 표본추출 대상 개체의 집합으로 이용하면 표본추출의 대상 명부가 단순해지며 표본추출도 단순해진다.

③ 조사 결과에 크게 영향을 미치는 변수를 기준으로 하위 모집단을 구분하는 것이 좋다.

④ 지역적인 특성에 따른 소비자의 자동차 색채선호 특성 등을 조사할 때 유리하다.

해설 군집(집락, Cluster) 표본 추출은 개인 단위의 명부를 작성하는 것이 현실적으로 불가능할 때 모집단에서 일부 집단을 선정한 뒤 개인을 추출하는 방법이다.

07 SD(Semantic Differential)법에 관한 설명 중 틀린 것은?

① 이미지의 심층면접법과 언어연상법이다.

② 이미지의 수량적 척도화의 방법이다.

③ 형용사 반대어 쌍으로 척도를 만들어 피험자에게 평가하게 한다.

④ 특정 개념이나 기호가 지니는 정성적 의미를 객관적, 정량적으로 측정하는 방법이다.

해설 SD법(Semantic Differential Method)
미국의 심리학자 오스굿이 개발한 의미분화법으로 형용사의 반대어를 쌍으로 척도를 만들어 그것을 피험자에게 평가하게 하는 방법을 통해 복잡하고 파악하기 어려운 현상을 다차원적으로 표시할 수 있다.

08 시장 세분화의 변수가 아닌 것은?

① 지리적 변수

② 인구통계적 변수

③ 사회문화적 변수

④ 상징적 변수

해설 시장 세분화는 하나의 시장을 여러 개의 소비자 집단으로 구분하는 활동으로 인구통계적 변수, 지리적 변수, 사회문화적 변수로 나눈다.

09 색채정보 분석방법 중 의미의 요인 분석에 해당되지 않는 것은?

① 평가차원(Evaluation)

② 역능차원(Potency)

③ 활동차원(Activity)

④ 지각차원(Perception)

 지각이란 환경을 보고 느끼는 것만이 아닌 받아들인 자극을 처리하고 이해하는 복잡한 과정으로 감각기관을 통하여 환경 내의 색채정보를 분석하는 방법이다.

10 문화에 따른 색채 발달의 순서로 옳은 것은?

① 하양 → 초록 → 회색 → 파랑
② 하양 → 노랑 → 갈색 → 파랑
③ 검정 → 빨강 → 노랑 → 갈색
④ 검정 → 파랑 → 주황 → 갈색

11 환경문제를 생각하는 소비자를 위해서 천연재료의 특성을 부각시키거나 제품이 갖는 환경보호의 이미지를 부각시키는 '그린마케팅'과 관련한 색채 마케팅전략은?

① 보편적 색채전략
② 혁신적 색채전략
③ 의미론적 색채전략
④ 보수적 색채전략

12 마케팅에서 소비자 생활유형을 조사하는 목적이 아닌 것은?

① 소비자의 선호색을 조사하기 위해
② 소비자의 가치관을 조사하기 위해
③ 소비자의 소비 형태를 조사하기 위해
④ 소비자의 행동 특성을 조사하기 위해

 소비자의 생활 유형을 조사하는 것은 소비자의 가치관, 소비 형태, 행동 특성을 조사하는 데 그 목적이 있다.

13 색채 정보 수집에서 가장 많이 사용되는 방법은?

① 패널조사법
② 현장관찰법
③ 실험연구법
④ 표본 조사법

 색채정보 수집 시 실험연구법, 현장관찰법, 패널조사법, 다차원 척도법, 표본조사법 등을 적용하며, 가장 많이 사용되는 색채정보 수집방법은 표본조사법이다.

14 색채선호의 원리에 대한 내용으로 틀린 것은?

① 선호색은 대상이 무엇이든 항상 동일하다.
② 서양의 경우 성인의 파란색에 대한 선호 경향은 매우 뚜렷한 편이다.
③ 노년층의 경우 고채도 난색 계열의 색채에 대한 선호가 높은 편이다.
④ 선호색은 문화권, 성별, 연령 등 개인적 특성에 따라 차이가 있다.

 색의 선호는 교양과 소득, 연령, 성별, 민족, 지역 등에 따라서 다르며, 제품의 특성에 따라서도 다르다.

15 제시된 색과 연상의 구분이 다른 것은?

① 빨강 - 사과
② 노랑 - 병아리
③ 파랑 - 바다
④ 보라 - 화려함

 ①, ②, ③은 구체적 연상에 대한 구분이다.

16 개인과 색채의 관계에 대한 용어의 설명이 틀린 것은?

① 개인이 소비하는 색과 디자인의 선택을 파퓰러 유즈(Popular Use)라고 한다.

② 개인의 기호에 따른 색이나 디자인 선택을 컨슈머 유즈(Consumer Use)라고 한다.

③ 개인의 일시적 호감에 따라 변하는 색채를 템퍼러리 플레저 컬러(Temporary Pleasure Colors)라고 한다.

④ 유행색은 주기를 갖고 계속 변화하는 색으로 트렌드 컬러(Trend Color)라고 한다.

> **해설** 개인이 소비하는 색과 디자인의 선택을 컨슈머 유즈(Consumer Use), 퍼스널 유즈(Personal Use)라고 한다.

17 라이프스타일의 분석방법인 사이코그래픽스(Psychographics)에 대한 설명으로 옳은 것은?

① 라이프스타일을 측정하기 위해 일반적으로 사용하는 방법으로 심리적 특성과 사회적 특성을 혼합한 것이다.

② 사이코그래픽스 조사는 활동, 관심, 의견의 세 가지 변수에 의해 측정된다.

③ 조사대상자에 대해 동일한 조사항목과 그와 관련한 질문에 대한 답으로 평가한다.

④ 어떤 특정 제품이나 상표에 대한 소비자들의 태도나 행동과 같은 구체적인 라이프스타일은 알 수 없다.

18 마케팅 믹스에 대한 설명으로 옳은 것은?

① 시장을 세분화하는 방법

② 마케팅에서 경쟁제품과의 위치선정을 하기 위한 방법

③ 마케팅에서 제품 구매집단을 선정하는 방법

④ 표적시장에서 원하는 결과를 얻기 위해 가능한 수단을 활용하는 방법

> **해설** 마케팅 믹스는 기업이 목표로 하는 시장에 원하는 만큼의 제품 판매 결과를 얻기 위하여 통제 가능한 요소들을 종합적으로 사용하는 것을 말한다.

19 색채시장조사 방법 중 개별 면접조사에 대한 설명으로 틀린 것은?

① 개별 면접조사는 심층적이고 복잡한 정보의 수집이 가능하다.

② 개별 면접조사는 조사자와 참여자 간의 관계 형성이 쉽다.

③ 개별 면접조사가 전화 면접조사보다 신뢰성이 높다.

④ 개별 면접조사는 조사비용과 시간이 적게 들고 조사원의 선발에 대한 부담이 없다.

> **해설** 개별 면접조사는 조사 대상을 직접 방문하여 조사하는 방법으로 조사비용과 시간이 많이 소요되고 조사원의 선발과 조사 관리 업무의 부담이 크다.

20 환경주의적 색채 마케팅에 대한 설명으로 거리가 먼 것은?

① 재활용된 재료의 활용을 색채마케팅으로 극대화한다.
② 대표적인 색채는 노랑이다.
③ 경제적이고 효과적인 색채마케팅을 강조한다.
④ 많은 수의 색채를 쓰기보다 환경적으로 선별된 색채를 선호한다.

 환경에 대한 관심과 자연 보호에 대한 인식이 높아지면서 자연을 대표하는 색으로 녹색을 많이 활용하고 있다.

제 **2** 과목 **색채디자인**

21 병원 색채계획 시 고려사항으로 거리가 먼 것은?

① 병실은 안방과 같은 온화한 분위기
② 수술실은 정밀한 작업을 위한 환경 조성
③ 일반 사무실은 업무 효율성과 조도 고려
④ 대기실은 화려한 색채적용과 동선 체계 고려

 병원 색채계획 시 대기실은 병실과 마찬가지로 안방과 같은 온화하고 안정된 분위기가 필요하기 때문에 화려한 색채적용은 적합하지 않다.

22 저속한 모방예술이라는 뜻의 독일어에서 유래한 것은?

① 하이테크
② 키치디자인
③ 생활미술운동
④ 포스트모더니즘

 키치(Kitch)는 '대상을 모방하다'라는 의미를 가지고 있으며, '낡은 가구를 모아 새로운 가구를 만든다'는 뜻으로 저속한 모방예술을 의미한다.

23 시각디자인에서 메시지의 전달을 위해 회화적 조형 표현을 이용하는 영역은?

① 포스터
② 신문광고
③ 문자디자인
④ 일러스트레이션

24 네덜란드에서 일어난 신조형주의 운동으로, 화면을 수평, 수직으로 분할하고 삼원색과 무채색을 이용한 구성이 특징인 디자인 사조는?

① 큐비즘
② 데스틸
③ 바우하우스
④ 아르데코

 데스틸(De Stijl)
모든 구상적인 요소를 버리고 순수한 형태미를 추구하여 신조형주의라고 불리며, 화면을 정확한 수평과 수직으로 분할하고 삼원색과 무채색을 이용하여 단순하고 차가운 추상주의를 표방하였다.

25 디자인 대상 제품이 시장 전체에서 가격, 색채 등이 어느 위치에 있는지를 확인하는 방법은?

① 타기팅(Targeting)
② 시뮬레이션(Simulation)
③ 프레젠테이션(Presentation)
④ 포지셔닝(Positioning)

 포지셔닝(Positioning)
시장에서 자사 제품의 위치를 파악하고 새로운 제품 기회를 포착할 수 있도록 도와주는 마케팅기법으로, 제품이나 브랜드가 고객의 마음속에 경쟁제품보다 유리하게 각인되도록 할 수 있다.

26 수공의 장점을 살리되, 예술작품처럼 한 점만을 제작하는 것이 아니라 어느 정도의 양산(量産)이 가능하도록 설계, 제작하는 생활조형 디자인의 총칭을 의미하는 것은?

① 크라프트 디자인(Craft Design)
② 오가닉 디자인(Organic Design)
③ 어드밴스 디자인(Advanced Design)
④ 미니멀 디자인(Minimal Design)

27 독일의 베르트하이머(Wertheimer)가 중심이 된 게슈탈트(Gestalt) 학파가 제창한 그루핑 법칙이 아닌 것은?

① 근접요인 ② 폐쇄요인
③ 유사요인 ④ 비대칭요인

 게슈탈트 심리학
인간은 어떠한 형태를 지각할 때 심리학적으로 내재된 성향에 입각하여 형태를 주지한다는 것을 연구한 이론으로 형태주의라고 번역하기도 하며, 형태 지각심리의 4가지 법칙은 근접성, 유사성, 연속성, 폐쇄성이다.

28 Good Design 조건에 대한 설명 중 틀린 것은?

① 독창성 – 항상 창조적이며 이상을 추구하는 디자인
② 경제성 – 최소의 인적, 물적, 금융, 정보를 투자하여 최대의 효과를 가져올 수 있는 디자인
③ 심미성 – 아름다움을 느끼는 미적 의식으로 주관적, 감성적인 디자인
④ 합목적성 – 디자인 원리에서 가리키는 모든 조건이 하나의 통일체로 질서를 유지하는 디자인

 합목적성은 원하는 작품의 제작에 있어 실용상의 목적이나 용도와 효율성에 알맞도록 디자인하는 것을 말한다.

29 디자인 사조와 색채와의 연결이 틀린 것은?

① 아르누보 – 밝고 연한 파스텔 색조
② 큐비즘 – 난색의 따뜻하고 강렬한 색
③ 데스틸 – 빨강, 노랑, 파랑
④ 팝 아트 – 흰색, 회색, 검은색

 팝 아트는 매스미디어 등 대중문화적 시각 이미지를 미술의 영역 속에 적극적으로 반영하고자 한 회화의 양식으로 평면화된 색면과 원색을 사용한다.

30 기계가 지닌 차갑고 역동적 아름다움을 조형예술의 주제로 사용하고, 스피드감이나 운동을 표현하기 위해 시간의 요소를 도입하려고 시도한 예술운동은?

① 구성주의
② 옵아트
③ 미니멀리즘
④ 미래주의

 미래주의(Futurism)
20세기 초 이탈리아를 중심으로 기계가 지닌 차갑고 역동적인 아름다움을 조형예술의 주제로 사용하고 스피드감이나 운동감을 표현하기 위해 시간의 요소를 도입한 운동이다.

31 색채계획에 따른 주조색, 보조색, 강조색의 배색에 대한 설명이 틀린 것은?

① 주조색 - 전체의 70% 이상을 차지하는 색이다.
② 주조색 - 전체적인 이미지를 좌우하게 된다.
③ 보조색 - 색채계획 시 주조색을 보완해 주는 역할을 한다.
④ 강조색 - 전체의 30% 정도이므로 디자인 대상을 변화시키기 어렵다.

해설 강조색은 색채계획 시 디자인 대상에 악센트나 변화를 주기 위해 사용하는 색이다. 보통 전체의 5~10% 이내에서 사용된다.

32 환경적 요소뿐만 아니라 사회·윤리적 이슈를 함께 실현하는 미래 지향적 디자인은?

① 범용 디자인
② 지속 가능 디자인
③ 유니버설 디자인
④ UX 디자인

 해설 지속 가능 디자인은 자연이 먼저 보존되고 인간과 환경이 조화되는 개발을 의미하는 미래 지향적 디자인을 말한다.

33 아이디어 발상에 많이 활용되는 창조 기법으로 디자인 문제를 탐구하고 변형시키기 위해 두뇌와 신경조직의 무의식적인 활동을 조장하는 것은?

① 시네틱스(Synectics)
② 투입-산출 분석(Input-Output Analysis)
③ 형태분석법(Morphological Analysis)
④ 브레인스토밍(Brainstorming)

해설 **시네틱스(Synectics)**
'서로 연관 없어 보이는 것을 결부시킨다'라는 그리스어에서 유래된 말로 유추로부터 아이디어를 얻는 방식이다. 주제와 전혀 관계없는 사물이나 생각을 연결하거나 사상이나 생각을 사물과 관련시키는 방법이다.

34 건물의 외벽 등을 장식하는 그래픽이미지 작업은?

① 사인보드
② 화공기술
③ 슈퍼그래픽
④ POP 광고

해설 **슈퍼그래픽**
건물의 외벽, 건축 현장의 담, 아파트 등의 대형 벽면에 그린 그림으로 크기의 제한을 탈피하는 개념의 디자인이다.

35 단시간 내에 급속도로 생겼다가 사라지는 유행을 의미하는 것은?

① 트렌드(Trend)
② 포드(Ford)
③ 클래식(Classic)
④ 패드(Fad)

해설 패드(Fad)는 For a day의 약자로, 단시간에 나타났다가 사라지는 주기가 짧은 유행을 말하며 특정 하위문화 집단 내에서만 채택되는 특징이 있다.

36 시각적 질감을 자연 질감과 기계 질감으로 분류할 때 '자연 질감'에 속하지 않는 것은?

① 나무결 무늬
② 동물 털
③ 물고기 비늘
④ 사진의 망점

해설 사진의 망점은 기계 질감에 속한다.

37 윌리엄 모리스가 미술공예운동에서 주로 추구한 수공예의 양식은?

① 바로크
② 로마네스크
③ 고 딕
④ 로코코

해설 **미술공예운동**
윌리엄 모리스가 주축이 된 수공예 중심의 미술운동으로, 예술의 민주화와 생활화를 주장하여 근대 디자인의 이념적 기초를 마련하였으며 주로 고딕 양식을 추구하고 식물의 문양을 응용한 유기적이고 선적인 형태를 사용하였다.

38 옥외광고, 전단 등 제품의 판매촉진을 위한 광고 홍보활동을 뜻하는 것은?

① POP(Point Of Purchase) 광고
② SP(Sales Promotion) 광고
③ Spot 광고
④ Local 광고

해설 SP는 옥외광고, 전단 등 제품의 판매를 촉진하기 위한 모든 활동 수단으로, 4대 매체 광고를 제외한 모든 광고·홍보 활동이 포함된다.

39 인간이 사용하기에 원활해야 하고, 디자인 기능과 관련된 인간의 신체적 조건, 치수에 관한 학문은?

① 산업공학
② 인간공학
③ 치수공학
④ 계측제어공학

40 바우하우스의 교육 이념이 아닌 것은?

① 인간이 기계에 의해서 노예화가 되는 것을 방지한다.
② 인간에 의한 규격화된 합리적인 양식을 추구한다.
③ 기계의 이점은 유지하면서 결점만 제거한다.
④ 일시적인 것이 아닌 우수한 표준을 창조한다.

 바우하우스의 교육 이념은 규격화된 양식이 아닌 형식에 어떠한 제한도 두지 않은 새로움을 추구하였다.

제3과목 색채관리

41 조건등색(Metamerism)에 대한 설명 중 틀린 것은?

① 조명에 따라 두 견본이 같게도 다르게도 보인다.
② 모니터에서 색 재현은 조건등색에 해당한다.
③ 사람의 시감 특성과는 관련이 없다.
④ 분광반사율이 달라도 같은 색 자극을 일으킬 수 있다.

 조건등색(Metamerism)
빛의 스펙트럼 상태로, 분광반사율의 분포가 서로 다른 두 개의 색 자극이 광원의 종류와 관찰자 등의 관찰 조건을 일정하게 할 때에만 같은 색으로 보이는 경우를 말한다.

42 프로파일로 변환(Convert to Profile) 기능에 대한 설명으로 틀린 것은?

① 목적지 프로파일로 변환 시 절대색도계 렌더링 인텐트를 사용하면 CIE LAB 절대수치에 따른 변환을 수행한다.
② sRGB 이미지를 AdobeRGB 프로파일로 변환하면 이미지의 색영역이 확장되어 채도가 증가한다.
③ 변환 시 실제로 계산을 담당하는 부분을 CMM이라고 한다.
④ 프로파일로 변환에는 소스와 목적지에 해당하는 두 개의 프로파일이 필요하다.

43 CMM(Computer Color Matching)의 장점이 아닌 것은?

① 정확한 아이소머리즘을 실현할 수 있다.
② 위지위그(WYSIWYG)를 구현할 수 있으며 측정 장비가 간단하다.
③ 육안조색보다 감정이나 환경의 지배를 받지 않는다.
④ 로트별 색채의 일관성을 갖는다.

 위지위그(WYSIWYG)를 구현할 수 있는 것은 색영역 매핑의 장점이다.

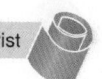

44 반투명의 유리나 플라스틱을 사용하여 광원 빛의 60~90%가 대상체에 직접 조사되는 방식으로, 그림자와 눈부심이 생기는 조명방식은?

① 전반확산조명
② 직접조명
③ 반간접조명
④ 반직접조명

해설 반직접조명은 반투명의 유리나 플라스틱으로 빛을 가려주어 빛의 60~90%를 대상체에 직접 조사하고 나머지는 천장이나 벽으로 조사함으로써 약간의 그림자와 눈부심이 생긴다.

45 색채의 소재에 대한 설명 중 틀린 것은?

① 음료, 소시지, 과자류 등에 주로 사용되는 색료는 유독성이 없어야 한다.
② 유기물질로 이루어진 종이의 경우 가시광선뿐만 아니라 푸른색에 해당되는 빛을 거의 다 흡수한다.
③ 직물 섬유나 플라스틱의 최종 처리단계에서 형광성 표백제를 첨가하는 것을 내구성을 갖게 하기 위해서이다.
④ 형광성 표백제는 태양광의 자외선을 흡수하여 푸른빛 영역의 에너지를 가진 빛을 다시 방출하는 성질을 이용한다.

해설 직물 섬유나 플라스틱의 최종 처리단계에서 형광성 표백제를 첨가하는 것은 표백을 위해 사용되는 것으로 백색도를 높이기 위함이다.

46 디지털 입력시스템에 관한 설명으로 옳은 것은?

① PMT(광전 배증관 드럼 스캐닝)는 유연한 원본들을 스캔할 수 있다.
② A/D 컨버터는 디지털 전압을 아날로그 전압으로 전환시킨다.
③ 불투명도(Opacity)는 투과도(T)와 반비례하고 반사도(R)와는 비례한다.
④ CCD 센서들은 녹색, 파란색, 빨간색에 대하여 균등한 민감도를 가진다.

해설 PMT(Photo Multiplier Tubes)는 광전 배증관 드럼 스캐닝으로, 필름과 같이 유연한 원본을 스캔할 때 사용된다.

47 평판 인쇄용 잉크로 틀린 것은?

① 낱장평판 잉크
② 오프셋윤전 잉크
③ 그라비어 잉크
④ 평판신문 잉크

해설 ③ 그라비어 잉크는 오목 인쇄에서 사용된다.

48 CIE LAB 색체계에서 색차식을 나타내는 계산식으로 옳은 것은?

① $\Delta E^{*}ab$
$$= [(\Delta L^{*})^2 + (\Delta a^{*})^2 + (\Delta b^{*})^2]^{\frac{1}{2}}$$

② $\Delta E^{*}ab$
$$= [(\Delta L^{*})^2 + (\Delta C^{*})^2 + (\Delta b^{*})^2]^{\frac{1}{2}}$$

③ $\Delta E^{*}ab$
$$= [(\Delta a^{*})^2 + (\Delta b^{*})^2 - (\Delta H^{*})^2]^{\frac{1}{2}}$$

④ $\Delta E^{*}ab$
$$= [(\Delta a^{*})^2 + (\Delta C^{*})^2 + (\Delta H^{*})^2]^{\frac{1}{2}}$$

> **해설** CIE LAB 색체계에서 색차식
> 두 가지 시료색의 거리를 나타낸 것으로, 색표시계에서 L*a*b* 차이에 따라 L*a*b*로 정의되는 두 가지 색차로 양의 기호로 표시한다.

49 색채 측정기에 대한 설명으로 옳은 것은?

① 색차계는 분광반사율을 측정하는 데 사용한다.
② 분광복사계는 장비 내부에 광원을 포함해야 한다.
③ 분광기는 회절격자, 프리즘, 간섭필터 등을 사용한다.
④ 45° : 0° 방식을 사용하는 색채 측정기는 적분구를 사용한다.

50 진공으로 된 유리관에 수은과 아르곤 가스를 넣고 안쪽 벽에 형광 도료를 칠하여, 수은의 방전으로 생긴 자외선을 가시광선으로 바꾸어 조명하는 등은?

① 백열등
② 수은등
③ 형광등
④ 나트륨등

> **해설** 형광등은 저압의 수은 방전등을 이용하며 유리면 안쪽에 형광 물질을 씌워 전류를 흐르게 하여 빛을 낸다.

51 프린터의 색채 구성에 관한 설명으로 틀린 것은?

① 프린터의 해상도는 dpi라는 단위로 측정된다.
② 모니터와 컬러 프린터는 색영역의 크기가 같다.
③ 컬러 프린터는 CMYK의 조합으로 출력된다.
④ 색영역(Color Gamut)은 해상도와 다르다.

> **해설** 모니터와 컬러 프린트 같은 전자장비들은 특성에 따라 각각 다른 색공간을 가지며 장비 간의 색채 호환성이 없어 디바이스 독립 색공간을 연계하여 색 보정용 캘리브레이션 기기나 프로그램을 이용하여 색채를 맞추어야 한다.

52
도장면, 타일, 법랑 등 광택 범위가 넓은 범위를 측정하고, 일반적 대상물에 적용하는 경면광택도 측정에 적합한 것은?

① 85° 경면광택도 [Gs(85)]
② 60° 경면광택도 [Gs(60)]
③ 20° 경면광택도 [Gs(20)]
④ 10° 경면광택도 [Gs(10)]

 경면광택도는 물체를 유리면에 비춰보면서 광택도를 평가하는 방법이다.
• 85° 경면광택도 [Gs(85)] : 종이, 섬유 등 광택이 없는 대상
• 60°, 45° 경면광택도 [Gs(60), Gs(45)] : 도장면, 타일, 법랑 등 광택 범위가 넓은 대상
• 20° 경면광택도 [Gs(20)] : 도장면, 금속면 등 비교적 광택도가 높은 대상

53
컬러에 관련한 용어 설명으로 틀린 것은?

① Chrominance – 시료색 자극의 특정 무채색 자극에서 색도차와 휘도의 곱
② Color Gamut – 특정 조건에 따라 발색되는 모든 색을 포함하는 색도좌표도 또는 색공간 내의 영역
③ Lightness – 광원 또는 물체 표면의 명암에 관한 시지각의 속성
④ Luminance – 유한한 면적을 갖고 있는 발광면의 밝기를 나타내는 양

54
색 비교를 위한 작업면의 조도에 대한 설명으로 틀린 것은?

① 자연주광을 이용하는 경우 적어도 2,000lx의 조도를 필요로 한다.
② 색 비교를 위한 작업면의 조도는 1,000~4,000lx 사이로 한다.
③ 어두운 색을 비교하는 경우의 작업면의 조도는 2,000lx 이하가 적합하다.
④ 균제도는 80% 이상이 적합하다.

 어두운 색을 비교하는 경우 일반적인 조도에서는 메타머리즘이 생길 가능성이 높기 때문에 조도를 2,000lx 이상으로 맞추는 것이 좋다.

55
정확한 색채측정에 대한 설명이 틀린 것은?

① SCI 방식은 광택 성분을 포함하여 측정하는 방식이다.
② 백색기준물을 먼저 측정하여 기기를 교정시킨 후 측정한다.
③ 측정용 표준광은 CIE A 표준광과 CIE D_{65} 표준광이다.
④ 기준물의 분광반사율은 측정방식(Geometry)과 무관한 일정한 값을 갖는다.

④ 기준물의 분광반사율은 다양한 측정방식(Geometry)을 가진다.

56 육안조색 시 자연주광 조명에 의한 색 비교에 대한 설명으로 틀린 것은?

① 북반구에서의 주광은 북창을 통해서 확산된 광을 사용한다.
② 붉은 벽돌 벽 또는 초록의 수목과 같은 진한 색의 물체에서 반사하지 않는 확산 주광을 이용해야 한다.
③ 시료면의 범위보다 넓은 범위를 균일하게 조명해야 한다.
④ 적어도 4,000lx의 조도가 되어야 한다.

해설 인간의 원추세포는 100cd/㎡ 정도 되어야 정상적으로 활동하므로 적어도 1,000lx 정도의 조도가 되어야 한다.

57 육안검색에 대한 설명으로 틀린 것은?

① 시료면, 표준면 및 배경은 동일 평면상에 있는 것이 바람직하다.
② 자연광은 주로 남쪽 하늘 주광을 사용한다.
③ 육안 비교방법은 표면색 비교에 이용된다.
④ 시료면 및 표준면의 모양이나 크기를 조정할 필요가 있는 경우에는 마스크를 사용한다.

58 색영역 매핑(Color Gamut Mapping)을 설명한 것은?

① 디지털 기기 내의 색체계 RGB를 $L^*a^*b^*$로 바꾸는 것
② 디지털 기기 내의 색체계 CMYK를 $L^*a^*b^*$로 바꾸는 것
③ 매체의 색영역과 디지털 기기의 색영역 차이를 조정하여 맞추려는 것
④ 색공간에서 디지털 기기들 간의 색차를 계산하는 것

해설 색영역 매핑(Color Gamut Mapping)
색역이 다른 두 장치 사이의 색채를 효율적으로 대응시켜 같은 느낌이 나도록 하는 기술을 말한다.

59 색료에 관한 설명으로 틀린 것은?

① 안료는 주로 용해되지 않고 사용된다.
② 염료는 색료의 한 종류이다.
③ 도료는 주로 안료를 사용하여 생산된다.
④ 플라스틱은 염료를 사용하여 생산된다.

해설 ④ 플라스틱 착색은 유기안료를 사용한다.

60 조명의 CIE 상관색온도(Correlated Color Temperature)는 특정 색공간에서 조명의 색좌표와 가장 가까운 거리에 있는 완전 복사체(Planckian Radiator)의 색온도값으로 정의된다. 이때 상관색온도를 계산하기 위해 사용되는 색좌표로 옳은 것은?

① x, y 좌표
② u', v' 좌표
③ u', 2/3v' 좌표
④ 2/3x, y 좌표

제4과목 색채지각론

61 초록 바탕의 그림에 색상 차이에 의한 강조색으로 사용하기 좋은 색은?

① 흰 색
② 빨간색
③ 파란색
④ 주황색

 초록과 색상차가 가장 큰 색은 색상환의 반대편에 위치한 보색인 빨강이다.

62 달토니즘(Daltonism)으로 불리는 색각이상 현상에 대한 설명으로 옳은 것은?

① M추상체의 결핍으로 나타난다.
② 제3색약이라고도 한다.
③ 추상체 보조장치로 해결된다.
④ Blue~Green을 보기 어렵다.

 달토니즘(Daltonism)
선천색맹, 적록색맹에 붙인 명칭으로 2색각색맹 중 제2색맹이며, M추상체의 결여로 나타난다.

63 색에 관한 설명 중 틀린 것은?

① 회색은 명도의 속성만 가지고 있다.
② 검은색을 많이 섞을수록 채도는 낮아진다.
③ 빨간색은 색상, 명도와 채도의 3속성을 모두 가지고 있다.
④ 흰색을 많이 섞을수록 채도가 높아진다.

 흰색을 많이 섞으면 채도는 낮아진다.

64 회전 원판을 이용한 혼색과 연관성이 전혀 없는 것은?

① 오스트발트 색체계
② 중간혼색
③ 맥스웰
④ 리프만 효과

 리프만 효과는 색상 차이가 커도 명도 차이가 작으면 색의 차이가 쉽게 인식되지 않는 현상이다.

65 색채의 무게감은 상품의 가치를 인상적으로 느끼게 하는 데 이용된다. 다음 중 가장 무거워 보이는 색은?

① 흰 색
② 빨간색
③ 남 색
④ 검은색

 색채의 중량감(무게감)은 색의 3속성 중 명도에 가장 큰 영향을 받으며 고명도는 가벼운 느낌, 저명도는 무거운 느낌을 준다.

66 색의 온도감에 대한 설명이 틀린 것은?

① 색의 온도감은 색의 3속성 중 색상에 가장 큰 영향을 받는다.
② 중성색은 연두, 녹색, 보라, 자주 등이다.
③ 한색은 가깝게 보이고 난색은 멀어져 보인다.
④ 교감신경을 자극하여 흥분작용을 일으키는 색은 난색이다.

 ③은 색의 진출감과 후퇴감에 대한 설명이다.

67 간상체와 추상체에 관한 설명 중 옳은 것은?

① 간상체에 의한 순응이 추상체에 의한 순응보다 신속하게 발생한다.
② 간상체와 추상체는 빛의 강도가 동일한 조건에서 가장 잘 활동한다.
③ 간상체는 그 흡수 스펙트럼에 따라 세 가지로 구분되며, 각각은 419nm, 531nm, 558nm의 파장을 가진 빛에 가장 잘 반응한다.
④ 간상체 시각은 약 500nm의 빛에, 추상체 시각은 약 560nm의 빛에 가장 민감하다.

68 다음 중 채도대비에 대한 설명이 틀린 것은?

① 채도가 다른 두 색을 인접했을 때, 채도가 높은 색의 채도는 더욱 높아져 보인다.
② 채도대비는 유채색과 무채색 사이에서 더욱 뚜렷하게 느낄 수 있다.
③ 저채도 바탕 위에 놓인 색은 고채도 바탕에 놓인 동일 색보다 더 탁해 보인다.
④ 채도대비는 3속성 중에서 대비효과가 가장 약하다.

 저채도 바탕에 놓인 색은 고채도 바탕에 놓인 동일 색보다 더 선명해 보인다.

69 색의 감정효과에 대한 설명으로 옳은 것은?

① 고채도의 색은 강한 느낌을 주고 저채도의 색은 부드러운 느낌을 준다.
② 고명도, 저채도의 색은 화려하다.
③ 고명도, 고채도의 색은 안정감이 있다.
④ 고명도의 색은 안정감이 있고 저명도의 색은 불안정하다.

70 푸르킨예 현상과 관련이 없는 것은?

① 간상체 시각과 추상체 시각의 스펙트럼 민감도가 서로 다르기 때문이다.
② 어두운 곳에서 명시도를 높이려면 녹색이나 파랑을 사용하는 것이 좋다.
③ 어두운 곳에서는 추상체가 반응하지 않고, 간상체가 반응하면서 생기는 현상이다.
④ 망막의 위치마다 추상체 시각의 민감도가 다르기 때문에 생기는 현상이다.

 푸르킨예 현상은 밝은 곳에서 장파장인 빨강과 노랑이, 어두운 곳에서는 단파장인 파랑이나 보라가 밝게 보이는 현상이다. 추상체 시각과 간상체 시각의 민감도가 다르기 때문에 생기는 것이다.

71 주위 조명에 따라 색이 바뀌어도 본래의 색으로 보려는 우리 눈의 성질은?

① 순응성
② 항상성
③ 동화성
④ 균색성

 색채의 항상성이란 빛 자극의 물리적 특성이 변하더라도 물체의 색채가 변하지 않고 그대로 유지되는 현상을 말한다.

72 빨간빛에 의한 그림자가 보색의 청록색로 보이는 현상은?

① 색음현상
② 애브니 효과
③ 폰 베졸트 효과
④ 색의 동화

 색음현상 : 무채색이 주위색의 대비 효과를 받아 부분적으로 볼 때에는 색조를 갖지 않지만 전체적으로 볼 때에는 주위 색의 보색으로 보이는 현상이다.

73 컬러 인쇄 3색 분해 시, 컬러필름의 색들을 3색 필터를 이용하여 색을 분해하는 원리는?

① 회전혼색
② 감법혼색
③ 보 색
④ 병치혼색

74 색채 자극에 따른 인간의 반응에 관한 용어 설명이 틀린 것은?

① 순응 – 조명조건이 변해도 광수용기의 민감도는 그대로 유지되는 상태
② 명순응 – 어두운 곳에서 갑자기 밝은 곳으로 이동 시 밝기에 적응하기까지 상태
③ 박명시 – 명·암소시의 중간 밝기에서 추상체와 간상체 양쪽이 작용하고 있는 시각 상태
④ 색순응 – 색광에 대하여 눈의 감수성이 순응하는 과정

 순응은 색에 있어서 감수성의 변화로, 조명의 조건에 따라 광수용기의 민감도가 변화하는 것을 말한다.

75 연극무대에서 주인공을 향해 파랑과 녹색 조명을 각각 다른 방향에서 비출 때 주인공에게 비춰지는 조명색은?

① Cyan
② Yellow
③ Magenta
④ Gray

 무대 조명은 가법혼색으로 파랑과 녹색을 함께 비추면 시안으로 비춰진다.
가법 혼색의 결과(빛의 3원색의 혼합)
• 파랑(Blue) + 녹색(Green) = 시안(Cyan)
• 빨강(Red) + 파랑(Blue) = 마젠타(Magenta)
• 빨강(Red) + 녹색(Green) = 노랑(Yellow)
• 파랑(Blue) + 녹색(Green) + 빨강(Red) = 흰색(White)

76 디지털 컬러 프린팅 시스템에서 Cyan, Magenta, Yellow의 감법혼색 중 3가지 모두를 혼합했을 때 얻을 수 있는 컬러 코드 값은?

① (0, 0, 0)
② (255, 255, 0)
③ (255, 0, 255)
④ (255, 255, 255)

77 색채의 성질에 대한 설명으로 틀린 것은?

① 색채가 밝을수록 그 색채의 면적은 더욱 크게 보인다.
② 난색계는 형상을 애매하게 하고, 한색계는 형상을 명확히 한다.
③ 무채색에서는 흰색이 시인성이 가장 높고, 검은색은 시인성이 가장 낮다.
④ 명도대비는 색상대비보다 훨씬 빠르게 느껴진다.

78 다음 중 진출색의 조건으로 틀린 것은?

① 차가운 색이 따뜻한 색보다 진출되어 보인다.
② 밝은색이 어두운 색보다 진출되어 보인다.
③ 채도가 높은 색이 채도가 낮은 색보다 진출되어 보인다.
④ 유채색이 무채색보다 더 진출하는 느낌을 준다.

 진출색은 가까이 있는 것처럼 앞으로 나와 보이는 색으로, 밝은색이 어두운색보다, 따뜻한 색이 차가운 색보다, 채도가 높은 색이 낮은 색보다, 유채색이 무채색보다 더욱 진출하는 느낌을 준다.

79 의류 직물은 몇 가지 색실로 다양한 색상을 만들어 내고 있다. 이와 관련된 혼색방법이 아닌 것은?

① 가법혼색
② 감법혼색
③ 병치혼색
④ 중간혼색

 중간혼색은 가법혼색의 일종으로 혼합된 색이 평균화되어 보이는 혼색방법이며 병치혼색이 이에 속한다.

80 의사들이 수술실에서 청록색의 가운을 입는 것과 관련한 색의 현상은?

① 음성 잔상
② 양성 잔상
③ 동화현상
④ 헬슨-저드 효과

 음성 잔상(부의 잔상)은 우리가 어떤 자극을 받은 후 자극을 제거하면 자극의 정반대의 상을 보거나 원자극 색상과 보색관계에 있는 반대 색상을 보게 되는 현상으로, 수술실에서 피의 잔상(음성 잔상)으로 인한 눈의 피로도를 줄이기 위해 청록색의 가운을 착용한다.

제5과목 색채체계론

81 CIE Yxy 색체계에서 순수파장의 색이 위치하는 곳은?

① 불규칙적인 곳에 위치한다.
② 중심의 백색광 주변에 위치한다.
③ 말발굽형의 바깥 둘레에 위치한다.
④ 원형의 형태로 백색광 주변에 위치한다.

 CIE Yxy 색체계에서 순수파장의 색은 말발굽형의 바깥 둘레에 위치한다.

82 광물에서 유래한 색명이 아닌 것은?

① Chrome Yellow
② Emerald Green
③ Prussian Blue
④ Cobalt Blue

 Prussian Blue는 지명에서 유래한 색명이다.

83 먼셀 색체계의 명도 속성에 대한 설명으로 옳은 것은?

① 명도의 중심인 N5는 시감반사율이 약 18%이다.
② 실제 표준 색표집은 N0~N10까지 11단계로 구성되어 있다.
③ 가장 높은 명도의 색상은 PB를 띤다.
④ 가장 높은 명도를 황산바륨으로 측정하였다.

84 먼셀 색체계의 활용상 특성으로 옳은 것은?

① 먼셀 색표집의 표준 사용 연한은 5년이다.
② 먼셀 색체계의 검사는 C광원, 2°시야에서 수행한다.
③ 먼셀 색표집은 기호만으로 전달해도 정확성이 높다.
④ 개구색 조건보다는 일반 시야각의 방법을 권장한다.

85 색채조화를 위한 올바른 계획 방향이 아닌 것은?

① 색채조화는 주변 요인에 영향을 받으므로 상대적이기보다 절대성, 폐쇄성을 중시해야 한다.
② 공간에서의 색채조화를 위해서는 시간의 흐름에 따른 변화를 고려해야 한다.
③ 자연의 다양한 변화에 따른 색조 개념으로 계획해야 한다.
④ 조화에 영향을 주는 변수와 인간과의 관계를 유기적으로 해석해야 한다.

 색채조화란 두 색 또는 그 이상의 색채 연관효과에 대한 가치평가로, 절대성과 폐쇄성을 중시해야 한다는 설명은 색채조화를 위한 올바른 계획 방향이라고 보기 어렵다.

86 문·스펜서(P. Moon & D. E. Spencer) 색체 조화론의 미도계산 공식은?

① $M = O/C$

② $W + B + C = 100$

③ $(Y/Yn) > 0.5$

④ $\Delta E^* uv$
$$= \sqrt{(\Delta L^*)^2 + (\Delta u^*)^2 + (\Delta v^*)^2}$$

해설 미도(M)란 미적인 계수를 의미하며 질서성의 요소(O)를 복잡성의 요소(C)로 나누어 구한다.

87 반대색조의 배색에 대한 설명으로 옳은 것은?

① 톤의 이미지가 대조적이기 때문에 색상을 동일하거나 유사하게 배색하면 통일감을 나타낼 수 있다.

② 뚜렷하지 않고 애매한 배색으로 톤인톤 배색의 종류이며 단색화법이라고도 한다.

③ 색의 명료성이 높으며 고채도의 화려한 느낌과 저채도의 안정된 느낌이 명쾌하고 활기찬 느낌을 준다.

④ 명도차가 커질수록 색의 경계가 명료해지고 명쾌하며 확실한 배색이 된다.

88 DIN 색체계의 설명으로 옳은 것은?

① 5 : 3 : 2로 표기하며 5는 색상 T, 3은 명도 S, 2는 포화도 D를 의미한다.

② 색상을 주파장으로 정의하고 24개로 구분한다.

③ 먼셀의 심리보색설을 발전시킨 색체계이다.

④ 혼색계 색체계로 다양한 색채를 표현할 수 있다.

해설 DIN 색체계는 색상(T), 포화도(S), 암도(D)로 표현한다.

89 단청의 색에서 활기찬 주황빛의 붉은색으로 생동감이 넘치는 색의 이름은?

① 석간주

② 뇌 록

③ 육 색

④ 장 단

해설 단청색은 음양의 조화를 이루려는 철학 사상을 담고 있으며 청, 적, 황, 백, 흑의 오방색을 바탕으로 장단, 양록, 석간주, 황색 등과 같이 화려한 색상대비를 이용한다.

90 관용색명에 대한 설명 중 틀린 것은?

① 식물에서 색명 유래

② 광물에서 색명 유래

③ 지명에서 유래한 색명 유래

④ 형용사 조합에서 유래

해설 관용색명은 옛날부터 전해 내려와 습관적으로 사용되어 온 색명으로, 색채의 감성 전달이 우수하며 주로 동식물, 광물, 자연 현상, 지명 등의 이름에서 유래한 것이 대부분이다.

91 문·스펜서(P. Moon & D. E. Spener) 조화의 분류가 아닌 것은?

① 눈부심
② 오메가 공간
③ 분리효과
④ 면적효과

92 CIE 1931 색채 측정 체계가 표준이 된 후 맥아담이 색자극들이 통일되지 않은 채 분산되어 있던 CIE 1931 xy 색도 다이어그램을 개선한 색체계는?

① CIE XYZ
② CIE L*u*v*
③ CIE Yxy
④ CIE L*a*b*

> **해설** CIE Yxy는 CIE XYZ 색표계가 양적인 표시 체계로 색채 느낌을 알기 어렵고 밝기의 정도를 판단할 수 없다는 점을 보완하기 위해 수식을 변환하여 얻은 색표계로서, 맥아담이 색자극들이 통일되지 않은 채 분산되어 있던 CIE 1931 xy 색도 다이어그램을 개선하여 제시하였다.

93 현색계에 대한 설명 중 옳은 것은?

① 색편의 배열 및 색채 수를 용도에 맞게 조정할 수 있다.
② 산업 규격 기준에 CIE삼자극치(XYZ 또는 L*a*b*)가 주어져 있다.
③ 눈으로 표본을 보면서 재현할 수 없다.
④ 현색계 색채 체계의 색역(Color Gamut)을 벗어나는 표본이 존재할 수 있다.

94 CIE Yxy 색체계에서 내부의 프랭클린 궤적선의 변화를 나타내는 것은?

① 색온도
② 스펙트럼
③ 반사율
④ 무채색도

> **해설** 프랭클린 궤적선이란 완전복사체 각각의 온도에 있어서 색도를 나타내는 점을 연결한 색도 그림 위의 선으로 색온도의 변화를 나타낸다.

95 우리나라 옛 사람들의 백색의 개념을 생활 속에서 나타내는 색 이름은?

① 구 색
② 설백색
③ 지백색
④ 소 색

> **해설** 한국인에게 백색은 순백, 수백, 선백 등 혼색이 전혀 없는 조작하지 않은 그대로의 색을 의미하며, 소색은 특별히 염색을 하지 않은 무명이나 삼베 고유의 색을 말하는 우리나라 전통색명이다.

96 NCS의 색표기 S7020-R30B에서 70, 20, 30의 숫자가 의미하는 속성이 옳게 나열된 것은?

① 순색도 - 검정색도 - 빨간색도
② 순색도 - 검정색도 - 파란색도
③ 검정색도 - 순색도 - 빨간색도
④ 검정색도 - 순색도 - 파란색도

> **해설** NCS 색체계에서는 색을 기호로 나타낼 때 '흑색량 - 순색량 - 색상의 기호'로 표기한다.

97 오스트발트(W. Ostwald) 색체계에 대한 설명으로 옳은 것은?

① 24색상환을 사용하며 색상번호 1은 빨강, 24는 자주이다.

② 색체계의 표기방법은 색상, 검정량, 하양량 순서이다.

③ 아래쪽에 검정을 배치하고 맨 위쪽에 하양을 둔 원통형의 색입체이다.

④ 엄격한 질서를 가지는 색체계의 구성원리가 조화로운 색채 선택을 가능하게 한다.

 ① 24색상환을 사용하며 색상번호 1은 노랑(Yellow), 24는 연두(Leaf Green)이다.
② 색체계의 표기방법은 색상번호, 백색량, 흑색량 순서이다.
③ 아래쪽에 검정을 배치하고 맨 위쪽에 하양을 둔 위아래가 뾰족한 모양의 복원추체의 색입체이다.

98 중명도, 중채도인 탁한(Dull) 톤을 사용한 배색 방법은?

① 카마이외(Camaieu)

② 토널(Tonal)

③ 포카마이외(Faux Camaieu)

④ 비콜로(Bicolore)

 토널(Tonal)배색은 중명도, 중채도의 dull톤을 주로 사용한 배색으로 차분하고 안정된 느낌을 준다.

99 NCS 색체계에 대한 설명이 옳은 것은?

① 하양, 검정, 노랑, 빨강, 파랑, 초록을 기본색으로 정하였다.

② 일본의 색채 교육용으로 넓게 채택하여 사용되고 있다.

③ 1931년에 CIE에 의해 채택되었다.

④ 각 색상마다 12톤으로 분류시켰다.

 NCS(Natural Color System)는 1979년 스웨덴 색채연구소에서 완성한 표색계로, 시대에 따라 변화하는 유행색과 달리, 보편적인 자연색을 기본으로 하여 색채에 관한 표준 체계를 제시하였으며 노르웨이, 스페인, 스웨덴의 국가 표준색을 제정하는 데 크게 기여하였다.

100 먼셀 색체계의 색표시 방법에 따라 제시한 유채색들이다. 이 중 가장 비슷한 색의 쌍은?

① 2.5R 5/10, 10R 5/10

② 10YR 5/10, 2.5Y 5/10

③ 10R 5/10, 2.5G 5/10

④ 5Y 5/10, 5PB 5/10

 먼셀 색체계의 색 표기는 색상, 명도, 채도의 순으로, 기호로는 H V/C로 표기하며, 색상이 가장 비슷한 색의 쌍은 ② 10YR 5/10, 2.5Y 5/10이다.

PART **3**

최근
기출(복원)문제

2022년 산업기사·기사 기출(복원)문제

컬러리스트
기사 · 산업기사
필기

한권으로 끝내기

잠깐!

자격증 · 공무원 · 금융/보험 · 면허증 · 언어/외국어 · 검정고시/독학사 · 기업체/취업
이 시대의 모든 합격! 시대에듀에서 합격하세요!
www.youtube.com → 시대에듀 → 구독

2022년
제 1 회

컬러리스트산업기사
기출복원문제

제 1 과목 **색채심리**

01 색채연구가인 프랑스의 장 필립 랑클로(Jean Philippe Lenclos)가 프랑스와 일본 등에서 조사·분석하여 국가 전체의 아이덴티티를 구축한 연구는?

① 지역색
② 공공의 색
③ 유행색
④ 패션색

> **해설** 장 필립 랑클로(Jean Philippe Lenclos)는 '색채지리학(Geography of Color)'의 창시자로 불리는 세계적인 컬러리스트이자 디자이너로 지역색을 연구하였다.

02 파버 비렌(Faber Birren)의 색과 연상 형태가 틀린 것은?

① 빨강 – 정사각형
② 노랑 – 역삼각형
③ 초록 – 원
④ 보라 – 타원

> **해설** 색채와 모양에서 파랑은 원이나 구를 연상시킨다.

03 색채와 다른 감각과의 교류현상은?

① 색채의 공감각
② 색채의 항상성
③ 색채의 연상
④ 시각적 언어

> **해설** 색채를 보는 것과 동시에 다른 감각의 느낌을 수반하게 되는 교류현상을 색채의 공감각이라고 한다.

04 바닷가 도시, 분지에 위치한 도시의 주거공간의 외벽 색채계획 시 고려사항이 아닌 것은?

① 기후적, 지리적 환경
② 건설사의 기업 색채
③ 건축물의 형태와 기능
④ 주변 건물과 도로의 색

05 초록색의 일반적인 색채치료 효과로 가장 적합한 것은?

① 불면증에 효과가 있다.
② 혈압을 높인다.
③ 근육 긴장을 증대한다.
④ 무기력을 완화시킨다.

> **해설** 색채치료로서의 초록색은 피로회복 효과가 있으며 눈의 피로를 덜어주고 몸의 균형을 바로잡아 통증 완화, 불안증세 완화, 진정효과가 있다.

정답 1 ① 2 ③ 3 ① 4 ② 5 ①

06 의미척도법(SD ; Semantic Diffe-
rential Method)의 설명으로 틀린 것
은?

① 미국의 색채 전문가 파버 비렌(Fa-
ber Birren)이 고안하였다.

② 반대 의미를 갖는 형용사 쌍을 카테
고리 척도에 의해 평가한다.

③ 제품, 색, 음향, 감촉 등 다양한 대
상의 인상을 파악하는 방법으로 많
이 사용되고 있다.

④ 의미공간을 효율적으로 정의하기
위해서는 그 공간을 대표하는 차원
의 수를 최소로 결정할 필요가 있다.

 SD법은 미국의 심리학자 오스굿(C. E. Osgoods)
에 의해 고안된 방법으로서 형용사 반대어 쌍으로
척도를 만들어 피험자에게 평가하여 평가대상이
가지고 있는 이미지를 수량적 처리에 의해 척도화
하여 정량적으로 측정하는 방법이다.

07 색채조절을 통해 이루어지는 효과가
아닌 것은?

① 신체의 피로, 특히 눈의 피로를 막
는다.

② 안전이 유지되며 사고가 줄어든다.

③ 색채의 적용으로 주위가 산만해질
수 있다.

④ 정리정돈과 질서 있는 분위기가 연
출된다.

08 청색의 민주화(Blue Civilization)는
어떤 의미인가?

① 서구 문화권 국가의 성인 절반 이상
이 청색을 매우 선호한다.

② 성인이 되면 색채 선호도가 변화
한다.

③ 성별 구분 없이 청색을 선호한다.

④ 지역적인 색채선호도의 차이가
있다.

 서구 문화권 국가에서 민주주의의 상징색으로 청
색을 사용하며 '청색의 민주화'라는 의미로 전이
된다.

09 유행색에 대한 설명으로 틀린 것은?

① 특정 지역의 하늘, 자연광, 습도,
흙과 돌 등에 의하여 자연스럽게
어울리고 선호되는 색채들로 구성
된다.

② 어떤 계절이나 일정 기간 동안 특별
히 많은 사람들이 선호하여 착용하
는 색이다.

③ 일정한 기간을 가지고 주기적으로
반복되는 특성을 가지고 있다.

④ 특정한 사회적, 경제적 사건이 있
을 경우에는 예외적인 색이 유행할
수도 있다.

해설 ①은 지역색에 대한 설명이다.

10 표본의 크기에 대한 설명 중 틀린 것은?

① 표본의 오차는 표본을 뽑게 되는 모집단의 크기에 따라 크게 달라진다.
② 표본의 사례수(크기)는 오차와 관련되어 있다.
③ 적정 표본 크기는 허용오차 범위에 의해 달라진다.
④ 전문성이 부족한 연구자들은 선행연구의 표본 크기를 고려하여 사례수를 결정한다.

11 위험신호, 소방차 등에 사용된 색은 다음 중 어떠한 효과에 의한 것인가?

① 잔상효과
② 대비효과
③ 연상효과
④ 동화효과

 색채연상은 어떤 색을 보았을 때 개인적인 경험, 기억, 사상 등이 색에 투영되어 어떤 현상이나 이미지를 연상하게 되는 것을 말한다.

12 색채의 3속성과 심리효과가 틀린 것은?

① 색채의 한난감은 주로 색상에 의존한다.
② 색채의 경중감은 주로 명도에 의존한다.
③ 어둡고 채도가 낮은 색채는 강하고 딱딱해 보인다.
④ 난색은 촉촉한, 한색은 건조한 느낌을 준다.

 난색은 건조한, 한색은 촉촉한 느낌을 준다.

13 색채 시장조사의 자료수집방법으로 적합하지 않은 것은?

① 조사연구법
② 패널조사법
③ 현장관찰법
④ 체크리스트법

 색채 시장조사의 자료수집방법으로는 실험연구법, 조사연구법, 패널조사법, 현장관찰법, 다차원척도법, 표본조사법 등이 있다.

14 올림픽 오륜마크의 색채에 사용되는 색채심리는?

① 기억색
② 지역색
③ 상징색
④ 고유색

 올림픽 마크의 오륜은 5대양 지역을 상징하는 것으로 유럽, 아시아, 아프리카, 오세아니아, 아메리카를 다섯 가지 색으로 구분하고 있다.

15 언어척도법(Semantic Differential Method)에 대한 설명으로 틀린 것은?

① 신중한 답을 구하기 때문에 시간적 여유를 가지고 판단하도록 유도한다.
② 서로 상반되는 형용사군을 이용한다.
③ 세밀한 차이를 필요로 할 경우 7단계 평가로 척도화한다.
④ 색채의 지각현상과 감정효과를 다면적으로 분석할 수 있다.

 직관적 회답을 구해야 하므로 깊이 생각하도록 하거나 나중에 고쳐 쓰는 것을 피하도록 해야 된다.

16 비슷한 구조의 부엌 디자인을 차별화시킬 수 있는 방법으로 틀린 것은?

① 새로운 색채 팔레트의 제안
② 소비자 선호색의 반영
③ 다른 재료와 색채의 적용
④ 일반적인 색채에 의한 계획

 차별화 전략의 색채는 기능적인 색채 등에 의한 계획으로 이루어진다.

17 회사 간의 경쟁으로 인해 가격, 광고, 유치경쟁이 치열하게 일어나는 제품 수명주기단계는?

① 도입기
② 성장기
③ 성숙기
④ 쇠퇴기

 성숙기는 수요가 포화상태에 이르는 시기로 이익감소, 매출의 성장세가 정점에 이르게 되어 제품의 리포지셔닝과 브랜드 차별화 전략이 필요하다.

18 색채와 자연환경과의 관계에 대한 설명으로 틀린 것은?

① 지역색은 한 지역의 정체성을 대변하는 색채로 볼 수 있다.
② 지역성을 중시하여 소재와 색채를 장식적인 것으로 한다.
③ 특정 지역의 기후, 풍토에 맞는 자연소재가 사용되어야 한다.
④ 기온과 일조량의 차이에 따라 톤의 이미지가 변하므로 나라마다 선호하는 색이 다르다.

19 모든 색채 중에서 촉진작용이 가장 활발하여 시감도와 명시도가 높아 기억이 잘되는 색채는?

① 파 랑
② 노 랑
③ 빨 강
④ 초 록

 시감도와 명시도가 높은 색은 노랑이다.

20 색채계획 시 면적대비 효과를 가장 최우선으로 고려해야 하는 경우는?

① 전통놀이마당 광고 포스터
② 가전제품 중 냉장고
③ 여성의 수영복
④ 올림픽 스타디움 외관

<div style="background:black;color:white">제2과목 색채디자인</div>

21 디자인의 조건 중 경제성을 잘 나타낸 설명은?

① 저렴한 제품이 가장 좋은 제품이다.
② 최소의 비용으로 최대의 효과를 낼 수 있는 것이다.
③ 많은 시간을 들여 공들인 제품이 경제성이 뛰어나다.
④ 제품의 퀄리티(Quality)가 높으면서 사용 목적에 맞아야 한다.

 디자인에 있어서 경제성이란 최소의 경비와 노력으로 최대의 효과를 얻어야 한다는 경제적인 디자인이 되어야 한다는 것이다.

22 백화점 출구에서 20대를 대상으로 하는 새로운 화장품 개발을 위한 조사를 하려고 할 때 가장 적합한 표본집단 선정법은?

① 무작위추출법
② 다단추출법
③ 국화추출법
④ 계통추출법

23 지나치게 활동적이고 산만한 어린이를 보다 침착한 성격으로 고쳐주고자 할 때 중심이 되는 색상으로 적합한 것은?

① 파 랑
② 빨 강
③ 갈 색
④ 검 정

해설 색채치료에서 파랑은 불안을 가라앉히고 집중력을 높이며 안정, 완화 효과가 있다.

24 디자인의 합목적성에 관한 내용으로 관계가 가장 적은 것은?

① 실용상의 목적을 가리키는 것이다.
② 객관적, 합리적인 접근이 요구된다.
③ 과학적, 공학적 기초가 필요하다.
④ 토속적, 관습적 접근이 필요하다.

해설 합목적성은 실용상의 목적을 의미하며, 일정한 목적에 도달하는 데 적합한 대상 또는 행위의 성질, 이성적, 합리적, 객관적 특성을 가지게 된다.

25 색채계획 과정에서 제품 개발의 스케치, 목업(Mock-up)과 같이 디자인 의도가 제시되는 단계는?

① 환경분석
② 프레젠테이션
③ 도면 제작
④ 이미지 콘셉트 설정

26 기능에 최대한 충실했을 때 디자인 형태가 가장 아름다워진다는 사상은?

① 경험주의
② 자연주의
③ 기능주의
④ 심미주의

해설 기능주의(Functionalism)는 기능을 디자인의 핵심요소로 하는 사고방식이다.

27 환경색채 디자인의 프로세스 중 대상물이 위치한 지역의 이미지를 예측 설정하는 단계는?

① 환경요인 분석
② 색채 이미지 추출
③ 색채계획 목표 설정
④ 배색 설정

28 우수한 미적기준을 표준화하여 대량 생산하고 질을 향상시켜 디자인의 근 대화를 추구한 사조는?

① 미술공예운동
② 아르누보
③ 독일공작연맹
④ 다다이즘

 독일공작연맹은 1907년에 독일의 예술가, 기술자 가 협력하여 공업 제품을 표준화하여 대량생산하 고 질을 향상시켜 디자인 향상을 목적으로 창설한 단체이다.

29 디자인의 목적에 해당되지 않는 것 은?

① 디자인은 보다 사용하기 쉽고, 편 리하며, 아름다운 생활환경을 창조 하는 조형행위이다.
② 디자인은 실용적이고 미적인 조형 의 형태를 개발하는 것이다.
③ 디자인은 아름다움을 추구하기 위 하여 즉시적이고 무의식적인 조형 의 방법을 개발하고 연구하는 것 이다.
④ 디자인은 특정 문제에 대한 목적을 마음에 두고, 이의 실천을 위하여 세우는 일련의 행위 개념이다.

30 일반적인 주거공간 색채계획의 목적 에 적절하지 않은 것은?

① 거실 인테리어 소품은 악센트 컬러 를 사용해도 좋다.
② 천장, 벽, 마루 등은 심리적인 자극 이 적은 색채를 계획한다.
③ 전체적인 조화보다는 부분 부분의 색채를 계획하는 것이 중요하다.
④ 식탁 주변과 거실은 특수한 색채를 피하여 안정감을 주는 것이 좋다.

 색채계획은 전체적인 조화가 이루어지도록 주조 색, 보조색, 강조색을 선정한다.

31 원래는 그림을 그리기 위해 스케치한 한 컷을 의미했지만 오늘날에는 만화 적인 그림에 유머나 아이디어를 넣어 완성한 그림을 지칭하는 것은?

① 카툰(Cartoon)
② 캐릭터(Character)
③ 일러스트레이션(Illustration)
④ 애니메이션(Animation)

32 디자인의 조건 중 시대와 유행에 따라 다르며 국가와 민족, 사회, 개성과 관 련된 것은?

① 합목적성
② 경제성
③ 심미성
④ 질서성

 심미성은 미의식, 시대성, 국제성, 민족성, 사회 성, 개성 등이 복합된 것이다.

33 인류의 모든 가능성을 발휘하여 미래 지향적인 새로운 개념의 자동차를 창조하려는 자세에서 나타난 디자인으로, 인류의 끝없는 꿈을 자동차 디자인을 통해 실현하고자 하는 디자인은?

① 반 디자인(Anti-design)
② 모던 디자인(Modern Design)
③ 어드밴스 디자인(Advanced Design)
④ 바이오 디자인(Bio Design)

34 모든 사람을 위한 디자인으로서 성별, 연령, 국적, 문화적 배경 등 누구나 손쉽게 사용할 수 있는 제품 및 사용환경을 만드는 디자인 분야는?

① 컨버전스(Convergence) 디자인
② 유니버설(Universal) 디자인
③ 멀티미디어(Multimedia) 디자인
④ 인터랙션(Interaction) 디자인

 유니버설 디자인(Universal Design)은 제품, 시설, 서비스 등을 이용하는 사람이 성별, 나이, 장애, 언어 등으로 인해 제약을 받지 않도록 설계하는 것이다.

35 패션디자인 원리로 가장 거리가 먼 것은?

① 재질(Texture)
② 균형(Balance)
③ 리듬(Rhythm)
④ 강조(Emphasis)

 패션디자인의 원리로는 비례(Proportion), 균형(Balance), 리듬(Rhythm), 강조(Emphasis), 통일(Unity), 조화(Harmony)가 있다.

36 제품 디자인 과정이 바르게 나열된 것은?

① 계획 → 조사 → 종합 → 분석 → 평가
② 조사 → 계획 → 분석 → 종합 → 평가
③ 계획 → 조사 → 분석 → 평가 → 종합
④ 계획 → 조사 → 분석 → 종합 → 평가

37 디자인 역사에 대한 설명 중 옳은 것은?

① 구석기 시대에는 대개 주술적 또는 종교적 목적의 디자인이라 아름다움과 실용성을 더욱 강조했다.
② 18세기 영국에서 일어난 산업혁명은 예술혁명이자 공예혁명인 동시에 디자인혁명이었다.
③ 중세 말 아시아에서 도시경제가 번영하게 되자 자연과 인간에 대한 사고방식이 바뀌었는데, 이를 고전문예의 부흥이라는 의미에서 르네상스라 불렀다.
④ 크리스트교를 중심으로 한 중세 유럽문화는 인간성에 대한 이해나 개성의 창조력은 뒤떨어졌다.

38 디자인 편집의 레이아웃(Layout)에 대한 설명 중 틀린 것은?

① 사진과 그림이 문자보다 강조되어야 한다.
② 시각적 소재를 효과적으로 구성, 배치하는 것이다.
③ 전체적으로 통일과 조화를 고려해야 한다.
④ 가독성이 있어야 한다.

 사진과 그림, 문자가 조화를 이루어야 한다.

39 감성 디자인 적용 예시로 가장 적절하지 않은 것은?

① 원목을 전자기기에 적용한 스피커 디자인
② 1인 여성가구의 취향을 고려한 핑크색 세탁기
③ 사용한 현수막을 재활용하여 만든 숄더백 디자인
④ 시간에 따라 낮과 밤을 이미지로 보여주는 손목시계

40 분야별 디자인에 관한 설명으로 틀린 것은?

① 스트리트 퍼니처 디자인 – 버스정류장, 식수대 등 도시의 표정을 결정하는 중요한 역할을 한다.
② 옥외광고 디자인 – 기능적인 성격이 강하므로 심미적인 기능보다는 눈에 띄는 것이 가장 중요하다.
③ 슈퍼그래픽 디자인 – 통상적인 개념을 벗어난 매우 커다란 크기와 다양한 형태의 조형예술로, 비교적 단기간 내에 환경 개선이 가능하다.
④ 환경조형물 디자인 – 공익 목적으로 설치된 조형물로 주변 환경과의 조화, 이용자의 미적 욕구충족이 요구된다.

제**3**과목 **색채관리**

41 흑체에 대한 설명으로 틀린 것은?

① 흑체란 외부의 에너지를 모두 반사하는 이론적인 물체이다.
② 반사가 전혀 일어나지 않으므로 이를 상징하여 흑체라고 한다.
③ 흑체가 에너지를 흡수하면 물체는 뜨거워진다.
④ 흑체는 비교적 저온에서는 붉은색을 띤다.

 흑체(Blackbody)는 자기에게 입사되는 모든 파장대의 복사에너지를 모두 흡수하는 물체를 의미한다.

42 다음 중 동물염료가 아닌 것은?

① 패 류 　　② 꼭두서니
③ 코치닐 　　④ 커머즈

 꼭두서니는 덩굴풀로 주황색의 뿌리를 가지고 있는 식물염료이다.

43 도료의 기본 구성 요소 중 다양한 색채를 표현할 수 있는 성분은?

① 안료(Pigment)
② 수지(Resin)
③ 용제(Solvent)
④ 첨가제(Additives)

44 다음 중 염료의 종류와 설명이 틀린 것은?

① 형광염료 – 화학적 성분은 스틸벤·이미다졸·쿠마린 유도체 등이며, 소량만 사용해야 하는 염료
② 합성염료 – 명칭은 일반적으로 제조회사에 의한 종별 관칭, 색상, 부호의 세 부분으로 이루어짐
③ 식용염료 – 식료, 의약품, 화장품의 착색에 사용되는 것
④ 천연염료 – 어떠한 가공도 없이 천연물 그대로만을 염료로 사용하는 것

 천연염료는 자연 그대로 또는 약간의 가공에 의해 염료로 쓸 수 있는 것을 말하며, 합성염료에 비해 견뢰도가 낮고 색조가 선명하지 않으며, 복잡한 염색법의 필요성 때문에 점차 합성염료로 대체되는 실정이다. 합성염료보다 우아하고 부드러운 색감, 독특한 색채를 보여준다.

45 백색도에 대한 설명으로 틀린 것은?

① 백색도는 물체의 흰 정도를 나타낸다.
② 완전한 반사체의 경우 그 값이 100이다.
③ 밝기를 측정하기 위한 수치이다.
④ 표준광 D_{65}에서의 표면색에 의해 정의되고 있다.

 백색도(Whiteness)란 물체 표면의 흰색 정도를 나타낸 수치이다.

46 조건등색(Metamerism)에 대한 설명 중 옳은 것은?

① 조명에 따라 두 견본이 같게도 다르게도 보인다.
② 모니터에서 색 재현과는 관계없다.
③ 사람의 시감 특성과는 관련 없다.
④ 분광반사율이 같은 두 견본도 다르게 보일 수 있다.

 조건등색은 메타머리즘(Metamerism)이라고도 하며, 빛의 스펙트럼 상태이다. 즉, 분광반사율의 분포가 서로 다른 두 개의 색 자극이 광원의 종류와 관찰자 등의 관찰 조건을 일정하게 할 때에만 같은 색으로 보이는 경우를 말한다.

47 색채측정기의 종류를 크게 두 가지로 나눈다면 어떤 것이 있는가?

① 필터식 색채계와 망점식 색채계
② 분광식 색채계와 렌즈식 색채계
③ 필터식 색채계와 분광식 색채계
④ 음이온 색채계와 분사식 색채계

48 색을 측정하는 목적에 대한 설명이 틀린 것은?

① 감각적이고 개성적인 육안 평가를 한다.
② 색을 정확하게 인식하는 것이다.
③ 일정한 색체계로 해석하여 전달한다.
④ 색을 정확하게 재현한다.

 개성적인 육안 평가와는 거리가 멀다.

49 평판 인쇄용 잉크로 틀린 것은?

① 낱장 평판 잉크
② 오프셋윤전 잉크
③ 그라비어 잉크
④ 평판 신문 잉크

 ③ 그라비어 잉크는 오목 인쇄에서 사용된다.

50 PNG 파일 포맷에 대한 설명으로 옳은 것은?

① 압축률은 떨어지지만 전송속도가 빠르고 이미지의 손상은 적으며 간단한 애니메이션 효과를 낼 수 있다.
② 알파채널, 트루컬러 지원, 비손실 압축을 사용하여 이미지 변형 없이 웹상에 그대로 표현이 가능하다.
③ 매킨토시의 표준파일 포맷방식으로 비트맵, 벡터 이미지를 동시에 다룰 수 있다.
④ 1,600만 색상을 표시할 수 있고 손실압축 방식으로 파일의 크기가 작기 때문에 웹에서 널리 사용된다.

 PNG(Portable Network Graphic(s))는 그래픽 파일 포맷이다. 트루컬러를 지원하며, 8비트 알파 채널을 이용한 부드러운 투명층을 지원하여 이미지의 변형이 없다.

51 조명방식 중 광원의 90% 이상을 천장이나 벽에 부딪혀 확산된 반사광으로 비추는 방식으로 눈부심이 없고 조도 분포가 균일한 형태의 조명 형태는?

① 직접조명
② 간접조명
③ 반직접조명
④ 반간접조명

52 색영역 매핑(Color Gamut Mapping)을 설명한 것은?

① 디지털 기기 내의 색체계 RGB를 L*a*b*로 바꾸는 것
② 디지털 기기 내의 색체계 CMYK를 L*a*b*로 바꾸는 것
③ 매체의 색영역과 디지털 기기의 색영역 차이를 조정하여 맞추려는 것
④ 색공간에서 디지털 기기들 간의 색차를 계산하는 것

 색영역 매핑(Color Gamut Mapping)은 색역이 다른 두 장치 사이의 색채를 효율적으로 대응시켜 같은 느낌이 나도록 하는 기술을 말한다.

53 조색 시 주의사항이 아닌 것은?

① 색상의 방향이 달라지지 않도록 소량씩 첨가하여 조색한다.
② 조색제는 4~5가지 이내의 색을 사용해서 채도가 떨어지는 것을 방지한다.
③ 고채도를 얻기 위해서는 대비색을 사용한다.
④ 조색 시, 착색 후 색상의 변화를 감안하여 혼합한다.

 고채도를 얻기 위해서는 원색을 사용한다.

54 디지털카메라, 스캐너와 같은 입력장치가 사용하는 기본색은?

① 빨강(R), 파랑(B), 옐로(Y)
② 마젠타(M), 옐로(Y), 녹색(G)
③ 빨강(R), 녹색(G), 파랑(B)
④ 마젠타(M), 옐로(Y), 시안(C)

 디지털카메라, 스캐너와 같은 입력장치는 빛의 삼원색인 Red, Green, Blue를 기본색으로 사용한다.

55 컬러 인덱스(CII ; Color Index International)란 무엇인가?

① 안료회사에서 안료의 원산지를 표기한 데이터
② 안료의 사용방법에 따라 분류, 고유번호를 표기한 것
③ 안료를 판매할 가격에 따라 분류한 데이터
④ 안료를 각각 생산 국적에 따라 분류한 데이터

56 연색지수에 대한 설명으로 틀린 것은?

① 연색지수는 기준광과 시험광원을 비교하여 색온도를 재현하는 정도를 나타내는 지수이다.
② 연색지수는 인공광원이 얼마나 기준광과 비슷하게 물체의 색을 보여주는가를 나타낸다.
③ 연색지수 100에 가까울수록 연색성이 좋으며 자연광에 가깝다.
④ 연색지수를 산출하는 데 기준이 되는 광원은 시험광원에 따라 다르다.

57 광원과 색온도에 대한 설명 중 옳은 것은?

① 색온도가 변화해도 광원의 색상은 일정하게 유지된다.
② 색온도는 광원의 실제 온도를 표시하며 3,000K 이하의 값은 자외선보다 높은 에너지를 갖는다.
③ 낮은 색온도는 노랑, 주황 계열의 컬러를 나타내고 높은 색온도는 파랑, 보라 계열의 컬러를 나타낸다.
④ 일반적으로 연색지수가 90을 넘는 광원은 연색성이 상대적으로 낮다고 할 수 있다.

 색온도(Color Temperature)는 파장이 긴 붉은색에 갈수록 색온도는 낮고, 파장이 짧은 푸른색 또는 보라색으로 갈수록 색온도는 높다.

58 자외선에 의해 황변현상이 가장 심한 섬유소재는?

① 면
② 마
③ 레이온
④ 견

59 자외선에 민감한 문화재나 예술작품, 열조사를 꺼리는 물건의 조명에 적합한 것은?

① 형광램프
② 할로겐 램프
③ 메탈할라이드 램프
④ LED 램프

 LED 램프는 일반 전구에 비해 에너지 효율이 높고, 자외선이 방출되지 않아 친환경적이다.

60 다음의 혼합 중 색상이 변하지 않는 경우는?

① 파랑 + 노랑
② 빨강 + 주황
③ 빨강 + 노랑
④ 파랑 + 검정

 파랑에 검정을 혼합하면 명도와 채도만 변한다.

제4과목 **색채지각의 이해**

61 대비현상과 설명이 바르게 연결된 것은?

① 면적대비 – 동일한 색이라도 면적이 커지게 되면 명도가 높아지고 채도가 낮아 보이는 현상
② 보색대비 – 보색이 되는 두 색이 서로 영향을 받아 본래의 색보다 채도가 높아지고 선명해지는 현상
③ 명도대비 – 명도가 다른 두 색을 인접시켰을 때 서로의 영향을 받아 명도에 관계없이 모두 밝아 보이는 현상
④ 채도대비 – 어느 색을 검은 바탕에 놓았을 때 밝게 보이고, 흰 바탕에 놓았을 때 어둡게 보이는 현상

 보색대비(Complementary Contrast)는 서로 보색이 되는 색이 서로 영향을 받아 나타나는 대비 효과로 보색끼리 인접하여 놓았을 때 색상이 더 뚜렷해지면서 선명하게 보이는 현상이다.

62 파란색 선글라스를 끼고 보면 잠시 물체가 푸르게 보이던 것이 곧 익숙해져 본래의 물체색으로 보이는 것과 관련한 것은?

① 명암순응
② 색순응
③ 연색성
④ 항상성

 색순응은 광원에 따라 색이 달라 보이지만, 광원의 분광분포를 기준으로 감도의 변화를 일으켜 점차 그 원래의 색감으로 보이게 되는 순응 현상이다.

63 컬러 프린트에 사용되는 잉크 중 감법 혼색의 원색이 아닌 것은?

① 검 정
② 마젠타
③ 시 안
④ 노 랑

 감법혼색의 3원색은 C(Cyan), M(Magenta), Y(Yellow)이다.

64 동화효과와 관련이 없는 것은?

① 베졸드효과
② 줄눈효과
③ 음성잔상
④ 전파효과

 동화효과는 두 색을 인접 배색했을 때 서로의 영향으로 실제보다 인접색과 가까운 것처럼 지각되는 현상으로 베졸드 효과, 전파효과, 줄눈효과, 혼색효과 등이 있다.

65 양복과 같은 색실의 직물이나, 망점 인쇄와 같은 혼색에 가장 알맞은 것은?

① 가법혼색
② 감법혼색
③ 중간혼색
④ 병치혼색

병치혼색은 여러 색의 점들을 조밀하게 병치하여 서로 혼합되어 보이는 혼색방법이다.

66 다음 중 Magenta와 Yellow의 감법 혼합으로 얻어지는 색은?

① Red ② Green
③ Blue ④ Cyan

67 대낮에 하늘이 파랗게 보이는 것은 빛의 어떤 현상에 의한 것인가?

① 굴 절 ② 회 절
③ 산 란 ④ 간 섭

대낮에 하늘이 파랗게 보이는 것은 빛의 산란에 의한 현상이다.

68 색 지각의 4가지 조건이 아닌 것은?

① 크 기 ② 대 비
③ 눈 ④ 노출시간

색 지각(Color Perception)의 네 가지 조건은 밝기, 크기, 대비, 노출시간이다.

69 어떤 두 색이 서로 가까이 있을 때 그 경계의 부분에서 강한 색채대비가 일어나는 현상은?

① 계시대비
② 보색대비
③ 착시대비
④ 연변대비

70 시세포 중 물체의 밝고 어두운 정도를 구별하는 것은?

① 추상체
② 간상체
③ 홍 채
④ 수정체

해설 간상체는 망막의 외곽을 따라 약 1억 2천만 개가 분포되어 있는 막대모양의 세포로, 어두운 곳에서 주로 기능하며 명암을 판단하는 데 관여한다.

71 파란 바탕 위의 노란색 글씨가 더 잘 보이게 하기 위한 방법으로 틀린 것은?

① 바탕색의 채도를 낮춘다.
② 글씨색의 채도를 높인다.
③ 바탕색과 글씨색의 명도차를 줄인다.
④ 바탕색의 명도를 낮춘다.

해설 명도차를 높여야 더 잘 보이게 된다.

72 주위 조명에 따라 색이 바뀌어도 본래의 색으로 보려는 우리 눈의 성질은?

① 순응성
② 항상성
③ 동화성
④ 균색성

해설 색채의 항상성이란 빛 자극의 물리적 특성이 변하더라도 물체의 색채가 변하지 않고 그대로 유지되는 현상을 말한다.

73 색에 관한 설명 중 틀린 것은?

① 회색은 명도의 속성만 가지고 있다.
② 검은색이 많이 섞을수록 채도는 낮아진다.
③ 빨간색은 색상, 명도와 채도의 3속성을 모두 가지고 있다.
④ 흰색을 많이 섞을수록 채도가 높아진다.

해설 흰색을 많이 섞을수록 채도는 낮아진다.

74 초록 바탕의 그림에 색상 차이에 의한 강조색으로 사용하기 좋은 색은?

① 흰 색
② 빨간색
③ 파란색
④ 주황색

해설 초록과 색상 차이가 가장 큰 색은 색상환의 반대편에 위치한 빨강이다.

75 빛이 밝아지면 명도대비가 더욱 강하게 느껴진다고 하는 시지각적 효과는?

① 애브니(Abney) 효과
② 베너리(Benery) 효과
③ 스티븐스(Stevens) 효과
④ 리프만(Liebmann) 효과

76 심리적으로 가장 큰 흥분감을 유도하는 색에 대한 설명으로 옳은 것은?

① 단파장의 영역에 속한다.
② 자외선의 영역에 속한다.
③ 장파장의 영역에 속한다.
④ 적파장의 영역에 속한다.

 고채도의 장파장(난색)일수록 강한 흥분감을 준다.

77 의사들이 수술실에서 청록색의 가운을 입는 것과 관련한 색의 현상은?

① 음성 잔상
② 양성 잔상
③ 동화 현상
④ 헬슨–저드 효과

해설 음성 잔상(부의 잔상)은 우리가 어떤 자극을 받은 후 자극을 제거하면 자극의 정반대의 상을 보거나 원자극 색상과 보색관계에 있는 반대색상을 보게 되는 현상이다.

78 색채 자극에 따른 인간의 반응에 관한 용어 설명이 틀린 것은?

① 순응 – 조명조건이 변해도 광수용기의 민감도는 그대로 유지되는 상태
② 명순응 – 어두운 곳에서 갑자기 밝은 곳으로 이동 시 밝기에 적응하기까지 상태
③ 박명시 – 명·암소시의 중간 밝기에서 추상체와 간상체 양쪽이 작용하고 있는 시각 상태
④ 색순응 – 색광에 대하여 눈의 감수성이 순응하는 과정

해설 순응은 색에 있어서 감수성의 변화로, 조명의 조건에 따라 광수용기의 민감도가 변화하는 것을 말한다.

79 연색성에 관한 설명으로 옳은 것은?

① 박명시에 일어나는 지각현상으로 단파장이 더 밝아 보이는 현상
② 광원에 따라 물체의 색이 다르게 보이는 현상
③ 다른 색을 지닌 물체가 특정 조명 아래에서 같아 보이는 현상
④ 주변 환경이 변해도 주관적 색채지각으로는 물체색의 변화를 느끼지 못하는 현상

 연색성(Color Rendering)은 어떤 광원으로 조명해서 보느냐에 따라 색이 다르게 보이는 현상이다.

80 다음 중 가장 온도감이 높게 느껴지는 색은?

① 보 라
② 노 랑
③ 파 랑
④ 빨 강

제5과목 색채체계의 이해

81 두 색의 차이를 부각시키기 위한 배색 방법이 아닌 것은?

① 색상대비를 이용한 배색
② 명도대비를 이용한 배색
③ 채도대비를 이용한 배색
④ 계시대비를 이용한 배색

 계시대비는 연속적으로 두 가지 이상의 색을 보았을 때 생기는 대비현상이다.

82 동화효과에 대한 설명으로 틀린 것은?

① 두 개 이상의 색이 서로 영향을 주어 가까운 것으로 느껴지는 경우이다.
② 전파효과 또는 혼색효과, 줄눈효과라고 부른다.
③ 대비현상의 일종으로 심리적인 측면보다는 물리적인 이유가 강하다.
④ 반복되는 패턴이 작을수록 더 잘 느껴진다.

 동화효과(Assimilation Effect)는 인접한 색들끼리 영향을 받아 인접한 색에 가깝게 보이는 현상으로 물리적인 이유가 크지 않다.

83 일본 색채연구소가 1964년에 색채교육을 목적으로 개발산 색체계는?

① PCCS 색체계
② 먼셀 색체계
③ CIE 색체계
④ NCS 색체계

 PCCS 색체계는 일본 색채연구소가 1964년에 일본 색연배색체계의 이름으로 색채교육을 목적으로 개발한 것이다.

84 먼셀 색체계의 설명으로 틀린 것은?

① 먼셀의 색채 체계는 색상, 명도, 채도의 3속성을 근거로 작성되었다.
② 색상은 색상 기호 없이 수치로도 기록되며, 색상기호 앞에 5가 붙으면 대표 색상이다.
③ 채도의 숫자는 색상이나 명도에 따라 다르게 되며, 빨강 순색(명도 = 4)은 14단계이다.
④ 헤링의 이론을 바탕으로 색상을 주파장으로 정의하고, 24색상으로 분할하여 색상환을 구성하였다.

 헤링의 이론을 바탕으로 한 색체계는 오스트발트의 색체계이다.

85 색채배색에 대한 방법으로 적절하지 못한 것은?

① 보색의 충돌이 강한 배색은 색조를 낮추어 배색하면 조화시킬 수 있다.
② 노랑과 검정은 강한 대비효과를 준다.
③ 주조색과 보조색은 면적비를 고려하여야 한다.
④ 강조색은 되도록 큰 면적비를 차지하도록 계획한다.

 색채배색에서 강조색은 가장 적은 면적비를 차지하도록 계획한다.

86 이상적인 흑(B), 이상적인 백(W), 이상적인 순색(C)의 요소를 가정하고 3색 혼합의 물체색을 체계화하여 노벨 화학상을 수상한 물리학자는?

① 헤 링
② 피 셔
③ 폴란스키
④ 오스트발트

87 PCCS 색체계의 기본 색상 수는?

① 8색
② 12색
③ 24색
④ 36색

 PCCS 색체계의 색상은 심리 4원색인 R(Red), Y(Yellow), G(Green), B(Blue)의 4가지 색상을 기준으로 하여, 이 4가지 색상을 2등분하여 8가지 색상으로 만들고, 등간격으로 느껴지도록 4색을 첨가하여 12가지 색상으로 만든다. 다시 12가지 색상을 분할해서 24색상으로 구분한다.

88 독일에서 체계화된 색체계가 아닌 것은?

① 오스트발트
② NCS
③ DIN
④ RAL

 NCS 색체계는 1972년 스웨덴 색채연구소에서 발표하여 유럽의 표준체계로 사용되고 있다.

89 NCS 색체계 표기인 2070-G40Y에서 생략된 것은?

① 하양색도
② 검정색도
③ 색 상
④ 포화도

 2070-G40Y은 20%의 검정색량, 70%의 크로마틱니스-순색량을 나타내고, G40Y은 색상의 기호이다.

90 색채가 가지고 있는 이미지가 전달하려는 심리를 바탕으로 감성을 구분하는 기준이며, 단색 혹은 배색의 심리적 감성을 언어로 분류한 것은?

① 이미지 스케일
② 이미지 매핑
③ 컬러 팔레트
④ 세그먼트 맵

 이미지 스케일은 여러 색이 가지는 감정 효과, 연상, 공감각 등을 체계적으로 분석하여 객관화시켜서 구성한 이미지 공간을 말한다.

91 색명에 관한 설명으로 틀린 것은?

① 관용색명법은 일상생활에서 쉽게 경험할 수 있어 정확한 색의 전달이 용이하다.
② 색을 표시하는 표색의 일종으로서 색의 전달방법으로 사용되고 있다.
③ 색명은 크게 관용색명과 계통색명으로 구분한다.
④ 계통색명은 기본색명에 수식어를 붙여 표현하는 방법이다.

 관용색명법은 어떤 대상이나 식물, 동물 등의 이름을 따 사람들이 연상할 수 있도록 만든 색명으로 정확한 색의 전달은 어렵다.

92 비렌의 색채 조화론에서 사용하는 용어가 아닌 것은?

① 비렌의 색삼각형
② 바른 연속의 미
③ Tint, Tone, Shade
④ Scalar Moment

93 문–스펜서의 색채조화론에서 조화의 배색이 아닌 것은?

① 동일조화
② 다색조화
③ 유사조화
④ 대비조화

 조화를 이루는 배색은 동일조화, 유사조화, 대비조화로 인접한 두 색 사이가 3속성에 의한 차이가 조화로운 것이라고 하였다.

94 문 · 스펜서(P. Moon & D. E. Spencer) 색채 조화론의 미도계산 공식은?

① $M = O/C$
② $W + B + C = 100$
③ $(Y/Yn) > 0.5$
④ $\Delta E^* uv = \sqrt{(\Delta L^*)^2 + (\Delta u^*)^2 + (\Delta v^*)^2}$

 미도(M)란 미적인 계수를 의미하며 질서성의 요소(O)를 복잡성의 요소(C)로 나누어 구한다.

95 혼색계에 속하지 않는 색체계는?

① CIE L*a*b*
② NCS 색체계
③ XYZ 색체계
④ RGB 색체계

 NCS 색체계는 대표적인 현색계 시스템이다.

96 한국산업표준 KS A 0011의 유채색의 수식형용사와 대응 영어의 연결이 잘못된 것은?

① 선명한 – vivid
② 진한 – deep
③ 탁한 – dull
④ 연한 – light

 light의 색이름 수식형용사는 '밝은'이다.

97 DIN 색체계는 어느 나라에서 도입한 것인가?

① 영 국
② 독 일
③ 프랑스
④ 미 국

 DIN은 1955년 오스트발트 표색계의 결함을 보완, 개량하여 발전시킨 현색계로서 산업의 발전과 규격의 통일을 위해 독일의 공업 규격으로 제정된 색체계이다.

98 NCS 색입체를 구성하는 기본 6가지 색상은?

① 노랑, 빨강, 파랑, 초록, 흰색, 검정
② 빨강, 파랑, 초록, 보라, 흰색, 검정
③ 노랑, 빨강, 파랑, 보라, 흰색, 검정
④ 빨강, 파랑, 초록, 자주, 흰색, 검정

99 오방색 중 하나로 광명과 부활을 상징하는 중앙의 색은?

① 백 색
② 황 색
③ 청 색
④ 흑 색

 오방색은 다섯 방위를 상징하는 색으로 동쪽 청색, 서쪽 백색, 남쪽 적색, 북쪽 흑색, 중앙 황색이다.

100 다음 중 한국산업표준의 기본색명이 아닌 것은?

① 분홍, 초록, 하양
② 남색, 보라, 자주
③ 갈색, 주황, 검정
④ 청록, 회색, 홍색

 한국산업표준의 기본색명
빨강, 주황, 노랑, 연두, 초록, 청록, 파랑, 남색, 보라, 자주, 분홍, 갈색, 하양, 회색, 검정

2022년

제 2 회

컬러리스트산업기사

기출복원문제

01 색채와 모양에 대한 공감각적 연구를 통해 색채와 모양의 조화로운 관계성을 추출한 사람은?

① 요하네스 이텐
② 뉴 턴
③ 카스텔
④ 로버트 플러드

해설 요하네스 이텐은 색채와 모양의 조화 관계를 찾는 연구를 하였다.

02 대기시간이 긴 공항 대합실의 기능적 면을 고려할 때 가장 적합한 색은?

① 파란색 계열
② 노란색 계열
③ 주황 계열
④ 빨간색 계열

해설 색의 감정효과에서 난색은 시간을 길게 느끼게 하고, 한색은 시간은 짧게 느끼게 한다.

03 색채 마케팅 전략에 직접적으로 영향을 미치는 환경요인으로 가장 거리가 먼 것은?

① 경제적 환경
② 기술적 환경
③ 사회문화적 환경
④ 정치적 환경

04 색채의 추상적 연상에 대한 예가 틀린 것은?

① 빨강 – 정열 ② 초록 – 희망
③ 파랑 – 안전 ④ 보라 – 우아

해설 색채의 추상적 연상에서 파랑은 냉정, 영원, 평화 등을 의미한다.

05 기후에 따른 일반적인 색채기호의 설명으로 틀린 것은?

① 라틴계 민족은 난색계를 좋아한다.
② 머리카락과 눈동자색이 검정이나 흑갈색의 민족은 한색계를 선호한다.
③ 스페인, 라틴아메리카의 사람들은 난색계를 선호한다.
④ 북극계의 게르만인과 스칸디나비아 민족은 한색계를 선호한다.

해설 머리카락과 눈동자색이 검정이나 흑갈색의 민족은 난색계를 선호한다.

1 ① 2 ① 3 ④ 4 ③ 5 ② 정답

06 동서양의 문화에 따른 색채 정보의 활용이 바르게 연결된 것은?

① 동양 문화권에서 신성시되는 종교색 – 노랑
② 중국의 왕권을 대표하는 색 – 빨강
③ 봄과 생명의 탄생 – 파랑
④ 평화, 진실, 협동 – 초록

07 인체의 차크라(Chakra) 영역으로 심장부를 나타내며 사랑을 의미하는 색은?

① 빨 강　　② 주 황
③ 초 록　　④ 보 라

해설 인체의 일곱 차크라 체계에서 제4 차크라는 심장의 중심으로 초록빛이다. 직관적 또는 사랑의 중심으로서 심장과 폐의 중심에 있다.

08 색채조절에 대한 내용으로 적합하지 않은 것은?

① 색채의 심리적 효과에 활용된다.
② 색채의 생리적 효과에 활용된다.
③ 개인적인 선호에 의해 건물, 설비, 집기 등에 색을 사용한다.
④ 안전하고 효율적인 작업환경과 쾌적한 생활환경의 조성을 목적으로 한다.

해설 색채조절은 색채를 개인적인 선호가 아닌 기능적·합리적으로 활용해야 한다.

09 몬드리안(Mondrian)의 '부기우기'라는 작품에서 드러난 대표적인 색채현상은?

① 착 시
② 음성잔상
③ 항상성
④ 색채와 소리의 공감각

10 노랑이 장애물이나 위험물의 경고에 많이 사용되는 이유가 아닌 것은?

① 국제적으로 쉽게 이해된다.
② 명시도가 높다.
③ 사용자의 편의성을 높인다.
④ 메시지 전달이 용이하다.

해설 사용자의 편의성과는 관련이 적다.

11 일조량과 습도, 기후, 흙, 돌처럼 한 지역의 자연환경적 요소로 형성된 색을 의미하는 것은?

① 등갈색
② 풍토색
③ 문화색
④ 선호색

해설 지역적 특징의 색을 풍토색이라 하며, 그 지역의 토지, 자연과 어울려 형성된 풍토로 생활, 문화에 영향을 준다.

12 마케팅 개념의 변천단계로 옳은 것은?

① 제품지향 → 생산지향 → 판매지향
　 → 소비자지향 → 사회지향
② 제품지향 → 판매지향 → 생산지향
　 → 소비자지향 → 사회지향
③ 생산지향 → 제품지향 → 판매지향
　 → 소비자지향 → 사회지향
④ 판매지향 → 생산지향 → 제품지향
　 → 소비자지향 → 사회지향

13 마케팅의 구성요소 중 4C 개념으로 알맞지 않은 것은?

① 색채(Color)
② 소비자(Consumer)
③ 편의성(Convenience)
④ 의사소통(Communication)

 마케팅의 구성요소는 기업의 관점에서 4P(Product, Price, Promotion, Place), 고객의 관점에서 4C(Customer Value, Cost, Communication, Convenience)를 말한다.

14 색채의 심리적 기능 중 맞는 것은?

① 색채의 기능은 문자나 픽토그램 같은 표기 이상으로 직접 감각에 호소하기 때문에 효과가 빠르다.
② 색채는 인종과 언어, 시대를 초월하는 전달수단은 아니다.
③ 색채를 분류하거나 조사하고 기획하는 단계에서 무게감을 최우선으로 한다.
④ 무게에 가장 큰 영향을 주는 색의 속성은 채도이다.

15 지구촌의 각 지역과 민족의 색채 선호가 틀린 것은?

① 라틴계 민족들은 선명한 난색계통의 의복이나 일상용품을 좋아한다.
② 피부가 희고 머리칼은 금발이며 눈이 파란 북유럽계의 민족은 한색계통을 좋아한다.
③ 태양광선의 강도가 높은 곳에서는 시원한 파란색에 대한 감각이 발달하며 선호한다.
④ 백야지역에서는 인간의 녹색시각이 우월하며 한색계통을 좋아한다.

 ③ 태양광선의 강도가 높은 곳에서는 난색계를 선호한다.

16 우리나라 국기인 태극기에 색채의 의미와 상징이 아닌 것은?

① 빨강 – 존귀와 양
② 파랑 – 희망과 음
③ 흰색 – 평화와 순수
④ 검정 – 방위

17 색채의 연상과 관련한 설명으로 틀린 것은?

① 연상은 개인적인 경험, 기억, 사상, 의견 등이 색으로 투영되는 것이다.
② 원색보다는 연한 톤이 될수록 부드럽고 순수한 이미지를 갖는다.
③ 제품의 색 선정 시 정착된 연상으로 특징적 의미를 고려하면 좋다.
④ 무채색은 구체적 연상이 나타나기 쉽다.

 무채색은 구체적 연상이 나타나기 어렵다.

18 색채정보를 수집하기 위한 일반적인 방법이 아닌 것은?

① 패널조사법
② 실험연구법
③ 조사연구법
④ DM 발송법

19 다음 중 색채가 갖는 공감각적 특성이 마케팅에 적용된 사례로 틀린 것은?

① 주황색 계통의 레스토랑 실내
② 녹색 계통의 유기농 제품 상점
③ 파란색 계통의 음식 접시
④ 갈색 계통의 커피 자판기

20 색의 선호도에 대한 설명이 틀린 것은?

① 색에 대한 일반적인 선호 경향과 특정 제품에 대한 선호색은 동일하다.
② 선호도의 외적, 환경적인 요인은 문화적, 사회적 요인으로 구분할 수 있다.
③ 선호도의 내적, 심리적 요인으로는 개인적 요인이 중요하게 작용한다.
④ 제품의 특성에 따라서 선호되는 색채는 고정된 것이 아니다.

 색의 선호는 교양과 소득, 연령, 성별, 민족, 지역 등에 따라서 다르며, 제품의 특성에 따라서도 다르다.

제 2 과목 **색채디자인**

21 게슈탈트(Gestalt) 형태심리 법칙으로 틀린 것은?

① 유사성
② 근접성
③ 폐쇄성
④ 독립성

 게슈탈트(Gestalt) 형태심리 법칙은 인간이 사물을 볼 때 개략적이며, 묶어서 보는 지각 심리를 말하는 것으로 근접성, 유사성, 연속성, 폐쇄성의 요인이 있다.

22 좋은 디자인이 되기 위한 조건이 아닌 것은?

① 기능성
② 심미성
③ 창조성
④ 윤리성

 굿 디자인의 4대 요소는 합목적성, 심미성, 경제성, 독창성이다.

23 주거공간의 색채계획 순서를 옳게 나열한 것은?

① 주거자 요구 및 시장성 파악 → 고객의 공감 획득 → 이미지 콘셉트 설정 → 색채 이미지 계획
② 고객의 공감 획득 → 주거자 요구 및 시장성 파악 → 이미지 콘셉트 설정 → 색채 이미지 계획
③ 주거자 요구 및 시장성 파악 → 이미지 콘셉트 설정 → 색채 이미지 계획 → 고객의 공감 획득
④ 이미지 콘셉트 설정 → 주거자 요구 및 시장성 파악 → 고객의 공감 획득 → 색채 이미지 계획

24 사용자의 필요성에 의해 디자인을 생각해내고, 재료나 제작방법 등을 생각하여 시각화하는 과정은?

① 재료과정
② 조형과정
③ 분석과정
④ 기술과정

25 디자이너가 가져야 하는 중요한 자질이며 창조적이고 과거의 양식을 그대로 모방하지 않고 시대에 알맞은 디자인을 뜻하는 디자인 조건은?

① 경제성
② 심미성
③ 독창성
④ 합목적성

 독창성은 목적을 설정하고 접근해가는 창의적인 디자인 감각에 의해 새로운 가치를 추구하는 것이다.

26 기능에 충실한 형태가 아름답다는 의미로 "형태는 기능을 따른다."라는 말을 한 사람은?

① 프랑크 로이드 라이트(Frank Lloyd Wright)
② 루이스 설리번(Louis Sullivan)
③ 빅터 파파넥(Victor Papanek)
④ 윌리엄 모리스(William Morris)

27 처음 점이 움직임을 시작한 위치에서 끝나는 위치까지의 거리를 가진 점의 궤적은?

① 점 증
② 선
③ 면
④ 입 체

 선은 하나의 점이 이동하면서 이루는 점의 자취로, 점이 움직임을 시작한 위치에서 끝나는 위치까지의 거리를 가진 점의 궤적이다.

28 모던 디자인의 특징으로 옳은 것은?

① 유기적 곡선 형태를 추구한다.
② 영국의 미술공예운동에 기초를 둔다.
③ 사물의 형태는 그 역할과 기능에 따른다.
④ 1880년부터 1차 세계대전까지의 디자인 사조이다.

29 식욕을 촉진하는 음식점 색채계획으로 가장 적합한 것은?

① 회색 계열
② 주황색 계열
③ 파란색 계열
④ 초록색 계열

 식욕을 촉진하는 색상은 빨강, 주황의 난색 계열이다.

30 디자인 사조와 색채의 특징이 틀린 것은?

① 큐비즘의 대표적인 작가인 파블로 피카소는 색상의 대비를 적극적으로 사용하였다.

② 플럭서스(Fluxus)에서는 회색조가 전반을 이루고 색이 있는 경우에는 어두운 색조가 주가 되었다.

③ 팝아트는 부드러운 색조의 그러데이션(Gradation)이 특징이다.

④ 다다이즘에서는 일반적으로 어둡고 칙칙한 색조가 사용되었다.

해설 팝아트의 색채 경향은 흑백의 저명도 배경 위에 원색의 강조색을 사용하였다.

31 다음이 설명하는 아이디어 발상법은?

> • 많은 양의 아이디어를 요구
> • 비판을 하지 않음
> • 이미 제출된 아이디어를 조합하여 활용하고 개선

① 심벌(Symbol) 유추법
② 브레인스토밍
③ 속성열거법
④ 고-스톱(Go-Stop)법

32 렌더링에 의해 디자인을 검토한 후 상세한 디자인 도면을 그리고 그것에 따라 완성 제품과 똑같이 만드는 모형은?

① 목업(Mock-up)
② 러프 스케치(Rough Sketch)
③ 스탬핑(Stamping)
④ 엔지니어링(Engineering)

해설 목업(Mock-up)이란 디자인 평가를 위하여 만든 실물 크기의 완성 제품과 똑같은 모형이다.

33 색채계획 설계단계에 해당되는 것은?

① 콘셉트 이미지 작성
② 현장 적용색 검토, 승인
③ 체크리스트 작성
④ 대상의 형태, 재료 등 조건과 특성 파악

34 인간의 시지각 원리에 근거를 둔 추상적, 기계적인 형태의 반복과 연속 등을 통한 시각적 환영, 지각 그리고 색채의 물리적 및 심리적 효과와 관련된 디자인 사조는?

① 미니멀 아트(Minimal Art)
② 팝아트(Pop Art)
③ 옵아트(Op Art)
④ 포스트모더니즘(Postmodernism)

해설 옵아트(Op Art)는 옵티컬 아트의 약칭이며, 평행선이나 바둑판 무늬 같은 반복적인 형태의 반복과 연속을 통한 착시 현상을 일으키며 비재현적 성향을 띤다.

35 디자인의 조형요소 중 형태의 분류와 거리가 먼 것은?

① 유동적 형태
② 이념적 형태
③ 자연적 형태
④ 인공적 형태

36 도시환경 디자인에서 거리시설물(Street Furniture)에 해당되지 않는 것은?

① 교통표지판
② 공중전화
③ 쓰레기통
④ 주 택

37 아르누보 양식에서 가장 독창적이고 화려한 장식을 사용한 스페인의 건축가는?

① 미스 반 데 로에(Mies van der Rohe)
② 안토니 가우디(Atoni Gaudi)
③ 루이스 칸(Louis Isadore Kahn)
④ 프랭크 로이드 라이트(Frank Lloyd Wright)

 안토니 가우디는 스페인 카탈루냐 출신의 건축가로 아르누보 건축의 가장 독창적인 중심인물이다.

38 상품을 선전하고 판매하기 위해 판매 현장에서 사용되는 디자인 형태는?

① POP 디자인
② 픽토그램
③ 에디토리얼 디자인
④ DM 디자인

39 제품 디자인을 공예 디자인과 구분 짓는 가장 중요한 요인으로 옳은 것은?

① 복합재료의 사용
② 대량생산
③ 판매가격
④ 제작기간

 공예는 대부분 수작업으로 생산하지만, 제품 디자인은 대량생산된다.

40 일반적인 색채계획의 과정으로 옳은 것은?

① 색채환경 분석 → 색채의 목적 → 색채심리조사 분석 → 색채전달 계획 작성 → 디자인 적용
② 색채심리조사 분석 → 색채의 목적 → 색채환경 분석 → 색채전달 계획 작성 → 디자인 적용
③ 색채의 목적 → 색채환경 분석 → 색채심리조사 분석 → 색채전달 계획 작성 → 디자인 적용
④ 색채환경 분석 → 색채심리조사 분석 → 색채의 목적 → 색채전달 계획 작성 → 디자인 적용

제3과목 색채관리

41 최초의 합성염료로서 아닐린 설페이트를 산화시켜서 얻어내며 보라색 염료로 쓰이는 것은?

① 산화철 ② 모베인(모브)
③ 산화망가니즈 ④ 옥소크롬

 모베인(Mauvein)이란 1856년 영국의 화학자 W. H. Perkin이 발견한 최초의 합성염료로 모브(Mouve)라고도 한다.

42 안료입자의 크기에 대한 설명으로 틀린 것은?

① 안료입자의 크기에 따라 굴절률이 변한다.
② 안료입자의 크기가 클수록 전체 표면적이 작아지는 반면 빛은 더 잘 반사한다.
③ 안료입자의 크기는 도료의 점도에 영향을 미친다.
④ 안료입자의 크기는 도료의 불투명도에 영향을 미친다.

 안료입자의 크기가 작을수록 빛을 반사하는 표면적이 커져 발색이 잘된다.

43 감법혼색의 원리가 적용되는 장치가 아닌 것은?

① 레이저 프린터
② 오프셋 인쇄기
③ OLED 디스플레이
④ 잉크젯 프린터

 OLED 디스플레이는 가법혼색의 원리가 적용된다.

44 완전 복사체 각각의 온도에 있어서 색도를 나타내는 점을 연결한 색도 좌표도 위의 선은?

① 주광 궤적
② 완전 복사체 궤적
③ 색온도
④ 스펙트럼 궤적

45 물체색을 가장 정확하게 측정할 수 있는 장비는?

① 색차계(Colorimeter)
② 분광광도계(Spectrophotometer)
③ 분광복사계(Spectroradiometer)
④ 표준광원(Standard Illuminant)

 분광광도계는 물체색를 측정하여 색도 좌표를 산출하는 색채 측정 장비로, 색의 측정을 위해 최소 380~780nm 영역의 빛을 측정하도록 설계되어 있다.

46 MI(Metamerism Index)를 평가하기에 적합한 광원으로 묶인 것은?

① 표준광 A, 표준광 D_{65}
② 표준광 D_{65}, 보조표준광 D_{45}
③ 표준광 C, CWF-2
④ 표준광 B, FMC Ⅱ

47 사진, 그림 등의 이미지나 인쇄물 등에서 밝은 부분과 어두운 부분의 중간 계조 회색 부분으로 적당한 크기와 농도의 작은 점들로 명암의 미묘한 변화가 만들어지는 표현방법은?

① 영상 처리(Image Processing)
② 컬러 매칭(Color Matching)
③ 캘리브레이션(Calibration)
④ 하프톤(Halftone)

해설 하프톤은 인쇄술에서 사진이 색조가 연속해 이어지는 이미지들을 흑백 이미지로 변환시키는 경우, 다양한 회색 음영효과를 내기 위해 흑색과 백색점의 패턴과 밀도가 변화되는 디더링이라는 처리과정을 통해 만들어진다.

48 디지털 컴퓨터 시스템에 의한 색채의 혼합 중 가법혼색에 의한 채널의 값 (R, G, B)이 옳은 것은?

① 시안(255, 255, 0)
② 마젠타(255, 0, 255)
③ 노랑(0, 255, 255)
④ 초록(0, 0, 255)

49 진공으로 된 유리관에 수은과 아르곤 가스를 넣고 안쪽 벽에 형광 도료를 칠하여, 수은의 방전으로 생긴 자외선을 가시광선으로 바꾸어 조명하는 등은?

① 백열등 ② 수은등
③ 형광등 ④ 나트륨등

해설 형광등은 저압의 수은 방전등을 이용하며 유리면 안쪽에 형광 물질을 씌워 전류를 흐르게 하여 빛을 낸다.

50 태양광 아래에서 가장 반사율이 높은 경우의 무명천은?

① 천연 무명천에 전혀 처리를 하지 않은 무명천
② 화학적 탈색처리 한 무명천
③ 화학적 탈색처리 후 푸른색 염료로 약간 염색한 무명천
④ 화학적 탈색처리 후 형광성 표백제로 처리한 무명천

51 디지털 컴퓨터 시스템에 의한 색채의 혼합에서, 디바이스 종속 CMY 색체계 공간의 마젠타는 (0, 1, 0), 시안은 (1, 0, 0), 노랑은 (0, 0, 1)이라고 할 때, (0, 1, 1)이 나타내는 색은?

① 빨 강 ② 파 랑
③ 녹 색 ④ 검 정

52 색 비교를 위한 작업면의 조도에 대한 설명으로 틀린 것은?

① 자연주광을 이용하는 경우 적어도 2,000lx의 조도를 필요로 한다.
② 색 비교를 위한 작업면의 조도는 1,000~4,000lx 사이로 한다.
③ 어두운 색을 비교하는 경우의 작업면의 조도는 2,000lx 이하가 적합하다.
④ 균제도는 80% 이상이 적합하다.

해설 어두운 색을 비교하는 경우 일반적인 조도에서는 메타머리즘이 생길 가능성이 높기 때문에 조도를 2,000lx 이상으로 맞추는 것이 좋다.

53 육안검색에 의한 색채판별 조건에 대한 설명으로 옳은 것은?

① 관찰자와 대상물의 각도는 30°로 한다.
② 비교하는 색은 인접하여 배열하고 동일 평면으로 배열되도록 배치한다.
③ 관측조도는 300lx 이상으로 한다.
④ 대상물의 색상과 비슷한 색상을 바탕면색으로 하여 관측한다.

54 매우 미량의 색료만 첨가되어도 색소 효과가 뛰어나야 하며, 특히 유독성이 없어야 하는 색소는?

① 형광색소 ② 금속색소
③ 섬유색소 ④ 식용색소

 식용색소는 음식물의 색을 좋게 하기 위하여 쓰는 색소로 인체에 해롭지 않고 맛이 쓰지 않아야 한다.

55 염료에 대한 설명으로 옳은 것은?

① 가는 분말형태로 매질에 고착된다.
② 페인트, 잉크, 플라스틱 등에 섞어 사용한다.
③ 불투명한 색상을 띤다.
④ 물에 녹는 수용성이거나 액체와 같은 형태이다.

 염료는 물, 기름에 녹아 섬유 등에 착색하는 유색 물질을 가리킨다.

56 HSB 디지털 색채 시스템에 관한 설명으로 틀린 것은?

① H 모드는 색상으로 0°에서 360°까지의 각도로 이루어져 있다.
② B 모드는 밝기로 0%에서 100%로 구성되어 있다.
③ S 모드는 채도로 0°에서 360°까지의 각도로 이루어져 있다.
④ B값이 100%일 경우 반드시 흰색이 아니라 고순도의 원색일 수도 있다.

57 조색에 대한 설명으로 틀린 것은?

① 효과적인 재현을 위해서는 표준 표본을 3회 이상 반복 측색하여 정확하게 파악해야 한다.
② 재현하려는 소재의 특성을 파악해야 한다.
③ 베이스의 종류 및 성분은 색채재현에 영향을 미치지 않는다.
④ 염료의 경우에는 염료만으로 색채를 평가할 수 없고 직물에 염색된 상태로 평가한다.

 베이스는 색채재현에 영향을 미친다.

58 다음 설명과 관련한 KS(한국산업표준)에서 규정하는 색에 관한 용어는?

> 관측자의 색채 적응조건이나 조명, 배경색의 영향에 따라 변화하는 색이 보이는 결과

① 포화도
② 명 도
③ 선명도
④ 컬러 어피어런스

 컬러 어피어런스(Color Appearance)는 감성적, 시각적 지각 측면에서 조명이나 배경색의 영향에 따라 변화하는 색이 보이는 대로 지각하게 되는 주관적인 색의 현시 방법이다.

59 컴퓨터의 컬러 정보를 디스플레이에 재현 시 컬러 프로파일이 적용되는 장치는?

① A-D변환기
② 광센서(Optical Sensor)
③ 전하결합소자(CCD)
④ 그래픽카드

 컴퓨터에서 처리되는 결과를 컴퓨터 내부의 그래픽카드를 통하여 화면 모니터에 정보를 싣게 된다.

60 광원의 연색성에 관한 설명으로 틀린 것은?

① 연색 평가수란 광원에 의해 조명되는 물체색의 지각이, 규정 조건하에서 기준광원으로 조명했을 때의 지각과 합치되는 정도를 뜻한다.
② 평균 연색 평가수란 규정된 8종류의 시험색을 기준광원으로 조명하였을 때와 시료광원으로 조명하였을 때의 CIE-UCS 색도상 변화의 평균치에서 구하는 값을 뜻한다.
③ 특수 연색 평가수란 개개의 시험색을 기준광원으로 조명하였을 때와 시료광원으로 조명하였을 때의 CIE-UCS 색도 변화의 평균치에서 구하는 값을 뜻한다.
④ 기준광원이란 연색평가에 있어서 비교 기준으로 사용하는 광원을 의미한다.

 제 4 과목 **색채지각의 이해**

61 빨간 빛에 의한 그림자가 보색의 청록색로 보이는 현상은?

① 색음현상
② 애브니 효과
③ 폰 베졸트 효과
④ 색의 동화

 색음현상은 무채색이 주위 색의 대비 효과를 받아 부분적으로 볼 때에는 색조를 갖지 않지만 전체적으로 볼 때에는 주위 색의 보색으로 보이는 현상이다.

58 ④ 59 ④ 60 ③ 61 ① ▶정답

62 연색성에 관한 설명으로 옳은 것은?

① 박명시에 일어나는 지각현상으로 단파장이 더 밝아 보이는 현상
② 광원에 따라 물체의 색이 다르게 보이는 현상
③ 다른 색을 지닌 물체가 특정 조명 아래에서 같아 보이는 현상
④ 주변 환경이 변해도 주관적 색채지 각으로는 물체색의 변화를 느끼지 못하는 현상

해설 연색성(Color Rendering)은 어떤 광원으로 조명 해서 보느냐에 따라 색이 다르게 보이는 현상이다.

63 영·헬름홀츠의 색각 이론에 관한 설명 중 옳은 것은?

① 흰색, 검정, 노랑, 파랑, 빨강, 녹색의 반대되는 3대 반응과정을 일으키는 수용기가 존재한다는 이론이다.
② 빨강, 노랑, 녹색, 파랑의 4색을 포함하기 때문에 4원색설이라고 한다.
③ 흰색, 회색, 검정 또는 흰색, 노랑, 검정을 근원적인 색으로 한다.
④ 빨강, 녹색, 파랑을 느끼는 색각 세포의 혼합으로 모든 색을 감지할 수 있다는 3원색설이다.

해설 영·헬름홀츠의 삼원색설은 영국의 영(Young)과 독일의 헬름홀츠(Helmholtz)가 주장한 가설로 세 가지 색(R, G, B)의 조합으로 모든 색을 만들어 낼 수 있으며, 망막에 있는 세 가지(R, G, B) 색각 세포와 세 가지 종류의 신경선의 흥분과 혼합에 의해 다양한 색이 발생한다는 것이다.

64 다음 중 채도대비에 대한 설명이 틀린 것은?

① 채도가 다른 두 색을 인접했을 때, 채도가 높은 색의 채도는 더욱 높아져 보인다.
② 채도대비는 유채색과 무채색 사이에서 더욱 뚜렷하게 느낄 수 있다.
③ 저채도 바탕에 놓인 색은 고채도 바탕에 놓인 동일 색보다 더 탁해 보인다.
④ 채도대비는 3속성 중에서 대비효과가 가장 약하다.

해설 저채도 바탕에 놓인 색은 고채도 바탕에 놓인 동일 색보다 더 선명해 보인다.

65 색상대비에 대한 설명이 옳은 것은?

① 빨강 위의 주황색은 노란색에 가까워 보인다.
② 색상대비가 일어나면 배경색의 유사색으로 보인다.
③ 어두운 부분의 경계는 더 어둡게, 밝은 부분의 경계는 더 밝게 보인다.
④ 검은색 위의 노랑은 명도가 더 높아보인다.

66 색채의 무게감은 상품의 가치를 인상적으로 느끼게 하는 데 이용된다. 다음 중 가장 무거워 보이는 색은?

① 흰 색 ② 빨간색
③ 남 색 ④ 검은색

> **해설** 색채의 중량감(무게감)은 색의 3속성 중 명도에 가장 큰 영향을 받으며 고명도는 가벼운 느낌, 저명도는 무거운 느낌을 준다.

67 시점을 한 곳으로 집중시키려는 색채 지각 현상으로 순간적으로 일어나며 계속하여 한 곳을 보게 되면 눈의 피로도가 발생하여 효과가 적어지는 색채심리는?

① 계시대비
② 계속대비
③ 동시대비
④ 동화효과

> **해설** 동시대비(Simultaneous Contrast)는 두 가지 이상의 색을 인접하여 놓고 동시에 볼 때 일어나는 색의 대비현상이다.

68 카메라의 렌즈에 해당하는 것으로 빛을 망막에 정확하고 깨끗하게 초점을 맺도록 자동적으로 조절하는 역할을 하는 것은?

① 모양체 ② 홍 채
③ 수정체 ④ 각 막

> **해설** 수정체는 눈에 있는 볼록한 렌즈 형태의 조직으로 빛을 모아 초점을 맺도록 조절하는 역할을 한다.

69 색채의 지각과 감정효과에 관한 내용으로 가장 타당성이 낮은 것은?

① 난색은 한색보다 진출해 보인다.
② 고채도의 색이 저채도의 색보다 주목성이 낮다.
③ 난색이 한색보다 팽창해 보인다.
④ 고명도의 색이 저명도의 색보다 가벼워 보인다.

> **해설** 고채도의 색이 저채도의 색보다 주목성이 높다.

70 사람의 눈으로 보는 색감의 차이는 빛의 어떤 특성에 따라 나타나는가?

① 빛의 편광
② 빛의 세기
③ 빛의 파장
④ 빛의 위상

> **해설** 빛은 색광에 따라 파장이 다르며 빛의 파장에 의해 색감의 차이가 나타난다.

71 면색(Film Color)을 설명하고 있는 것은?

① 순수하게 색만 있는 느낌을 주는 색
② 어느 정도의 용적을 차지하는 투명체의 색
③ 흡수한 빛을 모아 두었다가 천천히 가시광선 영역으로 나타나는 색
④ 나비의 날개, 금속의 마찰면에서 보이는 색

72 둘러싸고 있는 색이 주위의 색에 닮아 보이는 것은?

① 색지각
② 매스효과
③ 색각항상
④ 동화효과

해설 동화효과(Assimilation Effect)는 인접한 색에 영향을 받아 주위의 색에 가깝게 보이는 현상이다.

73 파란색 선글라스를 끼고 보면 잠시 물체가 푸르게 보이던 것이 곧 익숙해져 본래의 물체색으로 보이는 것과 관련한 것은?

① 명암순응
② 색순응
③ 연색성
④ 항상성

해설 색순응은 광원에 따라 색이 달라 보이지만, 광원의 분광분포를 기준으로 감도의 변화를 일으켜 점차 그 원래의 색감으로 보이게 되는 순응 현상이다.

74 선물을 포장하려 할 때, 부피가 크게 보이려면 어떤 색의 포장지가 가장 적합한가?

① 고채도의 보라색
② 고명도의 청록색
③ 고채도의 노란색
④ 저채도의 빨간색

해설 실제 색상의 면적보다 커 보이는 색은 고채도의 난색 계통 색이다.

75 빛이 밝아지면 명도대비가 더욱 강하게 느껴지는 시지각적 효과는?

① 애브니(Abney) 효과
② 베너리(Benery) 효과
③ 스티븐스(Stevens) 효과
④ 리프만(Liebmann) 효과

76 색의 속성 중 색의 온도감을 좌우하는 것은?

① Value
② Hue
③ Chroma
④ Saturation

해설 색에서 따뜻하거나 차가운 느낌이 드는 것은 3속성 중에서 색상(Hue)에 따라 다르게 나타난다.

77 자외선(UV ; Ultra Violet)에 대한 설명이 아닌 것은?

① 화학작용에 의해 나타나므로 화학선이라 하기도 한다.
② 강한 열작용을 가지고 있는 것이 특징이다.
③ 형광물질에 닿으면 형광현상을 일으킨다.
④ 살균작용, 비타민 D 생성을 한다.

해설 강한 열작용을 가지고 있는 것은 적외선의 특징이며, 이 때문에 열선이라고도 한다.

78 초저녁에 파란색이 빨간색보다 밝게 보이는 현상에 대한 설명으로 옳은 것은?

① 명순응 시기로 색상이 다르게 보인다.
② 사람이 가장 밝게 인지하는 주파수 대는 504nm이다.
③ 눈의 순응작용으로 채도가 높아 보이기도 한다.
④ 박명시의 시기로 추상체, 간상체가 활발하게 활동하지 못한다.

79 빨간색 사과를 계속 보고 있다가 흰색 벽을 보았을 때 청록색 사과의 잔상이 떠오르는 것을 설명할 수 있는 원리는?

① 색의 감속현상
② 망막의 흥분현상
③ 푸르킨예 현상
④ 반사광선의 자극현상

 음성 잔상의 원리로 우리가 어떤 자극을 받은 후 자극을 제거하면 망막의 흥분현상으로 자극의 정반대의 상을 보거나 원자극 색상과 보색관계에 있는 반대색상을 보게 되는 현상이다.

80 물리적 혼합이 아닌 눈의 망막에서 일어나는 착시적 혼합은?

① 가산혼합
② 감산혼합
③ 중간혼합
④ 디지털혼합

제**5**과목 **색채체계의 이해**

81 CIE 용어의 의미는?

① 국제조명위원회
② 유럽색채협회
③ 국제색채위원회
④ 독일색채시스템

 CIE(Commission Internationale de l'Eclairage)는 국제조명위원회의 약어이다.

82 혼색계(Color Mixing System)의 특징으로 틀린 것은?

① 정확한 색의 측정이 가능하다.
② 빛의 가산혼합 원리에 기초하고 있다.
③ 수치로 표시되어 수학적 변환이 쉽다.
④ 숫자의 조합으로 감각적인 색의 연상이 가능하다.

해설 혼색계는 감각적인 색의 연상과는 거리가 멀다.

83 색의 3속성에 기반을 두고 여러 가지 색채를 질서정연하게 배치한 3차원의 표색 구조물의 명칭으로 옳은 것은?

① 색입체
② 색상환
③ 등색상 삼각형
④ 회전원판

84 오스트발트 색체계에 대한 설명 중 틀린 것은?

① 색의 3속성에 따른 지각적인 등보성을 가진 체계적인 배열이다.
② 헤링의 4원색설을 기본으로 하였기 때문에 원주의 4등분이 서로 보색관계가 되도록 하였다.
③ 색량의 대소에 의하여, 즉 혼합하는 색량의 비율에 의하여 만들어진 체계이다.
④ 백색량, 흑색량, 순색량의 합을 100%로 하였기 때문에 등색상면뿐만 아니라 어떠한 색이라도 혼합량의 합은 항상 일정하다.

해설 ①은 먼셀 색체계에 대한 설명이다.

85 PCCS 색체계의 주요 4색상이 아닌 것은?

① 빨 강 ② 노 랑
③ 파 랑 ④ 보 라

해설 PCCS 색체계의 주요 4색상은 빨강, 노랑, 초록, 파랑이다.

86 현색계에 속하지 않는 색체계는?

① 먼셀 색체계
② NCS 색체계
③ XYZ 색체계
④ DIN 색체계

해설 ③ XYZ 색체계는 혼색계에 속한다.

87 다음 중 DIN 색체계의 표기방법은?

① S3010-R90B
② 13 : 5 : 3
③ 10ie
④ 16 : gB

해설 DIN 색체계 표기법에서 단색체계는 '색상 : 채도 : 암도(명도)'로 표기한다.

88 색이름에 대한 설명으로 틀린 것은?

① 생활환경과 색명의 발달은 밀접한 관계가 있다.
② 같은 색이라도 문화에 따라 다른 색명으로 부르기도 한다.
③ 문화의 발달 정도와 색명의 발달은 비례한다.
④ 일정한 규칙을 정해 색을 표현하는 것은 관용색명이다.

해설 관용색명이란 사물의 이름을 빗대어서 붙인 색의 이름이다.

89 밝은 베이지 블라우스와 어두운 브라운 바지를 입은 경우는 어떤 배색이라고 볼 수 있는가?

① 반대색상 배색
② 톤온톤 배색
③ 톤인톤 배색
④ 세퍼레이션 배색

해설 톤온톤 배색은 동일 색상에 명도차를 크게 설정하는 배색을 말한다.

90 먼셀(Munsell)기호의 색 표기법의 순서가 올바른 것은?

① 색상 – 채도 – 명도
② 색상 – 명도 – 채도
③ 채도 – 명도 – 색상
④ 채도 – 색상 – 명도

 먼셀 색 표기법은 3속성을 색상기호, 명도단계, 채도단계의 순으로 H V/C로 기록한다.

91 먼셀의 20색상환에서 주황의 표기로 가장 가까운 것은?

① 5YR 3/6 ② 2.5YR 6/14
③ 10YR 5/10 ④ 5YR 8/8

 멘셀의 20색상환에서 주황의 표기법은 2.5YR 6/14이다.

92 다음 중 관용색명이 아닌 것은?

① 적, 청, 황
② 살구색, 쥐색, 상아색, 팥색
③ 코발트블루, 프러시안블루
④ 밝은 회색, 어두운 초록

93 비렌의 색삼각형을 구성하는 7개의 기본범주에 해당하지 않는 것은?

① TINT ② GRAY
③ ACCENT ④ SHADE

 비렌의 색삼각형을 구성하는 7개의 기본범주는 TINT, COLOR, WHITE, GRAY, BLACK, SHADE, TONE이다.

94 다음 중 한국 전통색명 중 색상이 나머지와 다른 것은?

① 송화색(松花色)
② 명황색(明黃色)
③ 두록색(豆綠色)
④ 치색(緇色)

 송화색, 명황색, 두록색은 황색계이며, 치색은 무채색계이다.

95 현색계에 대한 설명으로 옳은 것은?

① CIE XYZ 표준 표색계는 대표적인 현색계이다.
② 수치로만 구성되어 색의 감각적 느낌을 나타내지 못한다.
③ 색 지각의 심리적인 3속성에 의해 정량적으로 분류하여 나타낸다.
④ 빛의 혼색실험에 기초를 두고 있으며 정확한 측정을 할 수 있다.

 ①, ②, ④는 혼색계에 대한 설명이다.

96 음양오행사상에 기반하는 오간색으로 옳은 것은?

① 적색, 청색, 황색, 백색, 흑색
② 녹색, 벽색, 홍색, 유황색, 자색
③ 적색, 청색, 황색, 자색, 흑색
④ 녹색, 벽색, 홍색, 황토색, 주작색

97 먼셀(Munsell) 색입체를 수평으로 절단할 경우 관찰되는 속성으로 옳은 것은?

① 유채색 축을 중심으로 한 그레이 스케일

② 동일한 명도의 색상환

③ 동일한 색상의 명도와 채도단계

④ 보색관계에 있는 두 가지 색의 채도단계

 먼셀의 색입체를 수평으로 절단할 경우 동일한 명도의 색상환이 관찰된다.

98 L*a*b* 색공간에 대한 설명으로 옳은 것은?

① L*a*b* 색공간에서 L*은 채도, a*와 b*는 색도좌표를 나타낸다.

② +a*는 빨간색 방향, +b*는 파란색 방향이다.

③ +a*는 빨간색 방향, +b*는 노란색 방향이다.

④ +a*는 빨간색 방향, −a*는 노란색 방향이다.

 CIE L*a*b*는 산업 분야에서 널리 사용되고 있는 색공간으로서, L*은 명도를, a*(+빨강, −초록), b*(+노랑, −파랑)는 색상과 채도의 정도를 나타낸다.

99 기본색 이름에 대한 설명으로 틀린 것은?

① '남색'은 기본색 이름이다.

② '빨간'은 색이름 수식형이다.

③ '노란 주황'에서 색이름 수식형은 '노란'이다.

④ '초록빛 연두'에서 기준색 이름은 '초록'이다.

 ④ '초록빛 연두'에서 기준색 이름은 '연두'이다.

100 ISCC-NIST에서 무채색과 유채색에서 공통적으로 사용할 수 있는 톤은?

① Dark

② Brilliant

③ Deep

④ Grayish

제 1 과목 색채심리 · 마케팅

01
분산의 제곱근으로 분산의 특성을 모두 가지고 있을 뿐만 아니라, 관찰값이나 대푯값과 동일한 단위로 사용할 수 있어 일반적인 분산도의 척도로 널리 사용되고 있는 것은?

① 평균편차
② 중간편차
③ 표준편차
④ 정량편차

02
다음 중 소비자의 구매심리 과정이 아닌 것은?

① A(Action)
② I(Interest)
③ O(Opportunity)
④ M(Memory)

해설 전통적인 소비자 구매 행동 모델(AIDMA)
Attention(주의) → Interest(흥미) → Desire(욕구) → Memory(기억) → Action(구매)의 단계를 거쳐서 소비자의 구매 활동이 이루어진다고 보는 모델이다.

03
사람마다 동일한 대상의 색채를 다르게 지각할 수 있다. 이러한 개인별 차이를 갖게 하는 요인이 아닌 것은?

① 물체에서 나오는 빛의 특성
② 생활습관과 행동 양식
③ 지역의 문화적인 배경
④ 지역의 풍토적 특성

해설 빛의 물리적 특성이 동일한 환경에서도 우리의 경험이나 주위환경의 변화에 따라 같은 색이 다르게 지각되기도 하는데 개인의 생활습관이나 행동 양식, 문화적인 배경과 지역의 풍토적 특성 등의 영향을 받는다.

04
최근 전통적인 의미의 소비자 심리 과정에서 벗어나 정보 검색을 통해 제품을 탐색하고, 구매 후에는 공유의 과정을 거치는 소비자 구매 패턴 모델은?

① AIDMA
② EKB
③ AIO
④ AISAS

해설 AISAS 모델은 인터넷을 통한 정보통신의 발달로 흥미를 지닌 고객들이 검색을 통해 바로 구매 정보를 획득하고 구매를 결정한 다음, 구매 경험을 공유하는 행동을 묘사한 모델이다.

1 ③ 2 ③ 3 ① 4 ④ 정답

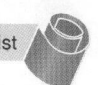

05 다음 () 안에 들어갈 단어를 순서대로 옳게 나열한 것은?

> 색채 조절이란 색채의 사용을 (A)·합리적으로 활용해서 (B)의 향상이나 (C)의 확보, (D)의 경감 등을 주어 사람에게 건전하고 쾌적한 환경을 만들어 나가는 것을 목적으로 하고 있다.

① 기능적, 작업능률, 안전성, 피로감
② 기능적, 경제성, 안전성, 오락성
③ 경제적, 작업능률, 명쾌성, 피로감
④ 개성적, 경제성, 안전성, 피로감

06 사용된 색에 따라 우울해 보이거나 따뜻해 보이거나 고가로 보이는 등의 심리적 효과는?

① 색의 간섭
② 색의 조화
③ 색의 연상
④ 색의 유사성

해설 색의 연상에 의한 심리적 효과로 색이 지닌 상징성을 통해 그 색과 관계있는 사물이나 사건 또는 경험을 떠올리게 되는 것을 말한다.

07 시장의 유행성 중 수용기 없이 도입기에 제품의 수명이 끝나는 유형으로 옳은 것은?

① 플로프(Flop)
② 패드(Fad)
③ 크레이즈(Craze)
④ 트렌드(Trend)

08 환경색채에 대한 설명으로 옳은 것은?

① 경관에 영향을 주는 인공설치물은 환경색채에 포함되지 않는다.
② 인공 환경에 가장 많은 영향을 받는다.
③ 자연 기후나 자연 지형에 영향을 많이 받는다.
④ 자연환경인 기후와 일광에 영향을 준다.

해설 환경색채는 자연과의 균형과 리듬을 지키고 도시 구조물의 삭막함을 없애 미적 가치를 지키기 위한 색채로 자연 기후나 지형에 영향을 많이 받는다.

09 마케팅 기법 중 시장을 상이한 제품을 필요로 하는 독특한 구매집단으로 분할하는 방법은?

① 시장 표적화
② 시장 세분화
③ 대량 마케팅
④ 마케팅 믹스

해설 시장 세분화는 시장을 상이한 제품을 필요로 하는 독특한 구매집단으로 분할하는 방법으로 인구학적 세분화, 지리적 세분화, 사회 문화적 세분화로 나뉜다.

10 지역적인 특성에 따른 소비자의 자동차 색채선호 특성을 조사하고자 한다. 가장 적합한 표본추출 방법은?

① 단순무작위추출법
② 체계적표본추출법
③ 층화표본추출법
④ 군집표본추출법

11 색채와 제품의 라이프 스타일 단계별 특성을 가장 옳게 설명한 것은?

① 쇠퇴기에는 고객의 요구를 반영하지 않고 럭셔리, 내추럴과 같은 이미지 표현이 요구된다.

② 성숙기에는 기능과 기본 품질이 거의 만족되어 원색을 선호하게 된다.

③ 성장기에는 다른 제품과의 차이가 느껴지지 않도록 경쟁사와 유사한 색상을 추구한다.

④ 도입기에는 디자인보다는 기능이 중시되므로 소재의 색을 그대로 활용한 무채색이 주를 이룬다.

12 마케팅에서 색채의 기능에 대한 설명으로 틀린 것은?

① 홍보 전략을 위해 기업 컬러를 적용한 신제품을 출시하였다.

② 색채 커뮤니케이션은 측색 및 색채 관리를 통하여 제품이 가진 이미지나 브랜드의 의미를 전달한다.

③ 상품 자체는 물론이고 브랜드의 광고에 사용된 색채는 소비자의 구매력을 자극한다.

④ 마케팅 목표를 달성하기 위해 색채를 적합하게 구성하고 이를 장기적, 지속적으로 개선해 나간다.

 색채 커뮤니케이션이란 색채를 이용하여 소비자의 구매 욕구를 자극시키는 것으로 제품 선택의 구매력을 증가시키는 가장 중요한 변수를 색으로 정하여 소비를 결정짓게 한다는 마케팅 기법이다.

13 색채마케팅 전략 수립 단계 중 자료의 수집에 관한 설명이 옳은 것은?

① 1단계로 먼저 경쟁관계에 있는 브랜드의 매출, 제품디자인, 마케팅 전략의 변화추이를 파악하여 포지셔닝을 분석한다.

② 2단계로 자사 브랜드를 중심으로 사회, 문화, 소비자의 라이프 스타일 등의 동향을 파악하고 키워드를 도출하고 이미지 맵핑을 한다.

③ 3단계로 과거 몇 시즌 동안 나타났던 디자인 트렌드의 변화 추이를 분석하여 미래에 나타나게 될 트렌드를 예측한다.

④ 4단계로 글로벌 마켓에 출시하게 될 상품인 경우 전 세계 공통적 색채 환경을 사전 조사한다.

14 모더니즘의 등장과 함께 주목을 받게 된 색은?

① 빨강과 자주

② 노랑과 파랑

③ 하양과 검정

④ 주황과 자주

 모더니즘은 단순미를 표방하며 하양, 검정과 같은 무채색을 주로 사용한다.

15 소비자 의사결정 과정에서 대안평가 시 평가기준의 특성에 대한 설명으로 틀린 것은?

① 평가기준은 제품유형과 소비자가 처한 상황에 따라 달라진다.

② 평가기준은 객관적일 수도 있고 주관적일 수도 있다.

③ 평가기준의 수는 관여도와 상관없이 일정하게 정해져 있다.

④ 평가기준은 제품 구매동기에 따라 다르게 작용한다.

해설 소비자들의 대안평가 기준은 구매 목적과 동기 그리고 상황에 따라 달라지며 객관적일 수도 주관적일 수도 있는 특성을 지닌다. 각각의 평가기준은 중요성이 다르며 평가기준의 수는 제품에 따라 다를 수 있다.

16 색의 선호도에 대한 설명이 틀린 것은?

① 색에 대한 일반적인 선호 경향과 특정 제품에 대한 선호색은 동일하다.

② 선호도의 외적, 환경적인 요인은 문화적, 사회적 요인으로 구분할 수 있다.

③ 선호도의 내적, 심리적 요인으로는 개인적 요인이 중요하게 작용한다.

④ 제품의 특성에 따라서 선호되는 색채는 고정된 것이 아니다.

해설 색의 선호는 교양과 소득, 연령, 성별, 민족, 지역 등에 따라서 다르며, 제품의 특성에 따라서도 다르다.

17 색채와 시간에 대한 속도감에 영향을 미치는 것이 아닌 것은?

① 난색계열의 색은 속도감이 빠르고, 시간은 길게 느껴진다.

② 단파장은 속도감이 느리고, 시간은 짧게 느껴진다.

③ 속도감은 색상과 명도의 영향이 크다.

④ 한색계열의 색은 대합실이나 병원 등 오래 기다리는 장소에 적합하다.

해설 속도감은 색상과 채도의 영향이 더 크다.

18 제품수명주기에 따른 제품의 색채계획에 대한 설명이 옳은 것은?

① 도입기에는 시장저항이 강하고 소비자들이 시험적으로 사용하는 시기이므로 제품의 의미론적 해결을 위한 다양한 색채로 호기심을 유도하는 것이 좋다.

② 성장기에는 기술개발이 경쟁적으로 나타나는 시기이므로 기능주의적 성격이 드러나는 무채색을 사용하는 것이 좋다.

③ 성숙기에는 기능주의에서 표현주의로 이동하는 시기이므로 세분화된 시장에 맞는 색채의 세분화와 다양화가 이루어져야 한다.

④ 쇠퇴기에는 더이상 기술개발이 이루어지지 않으므로 화려한 색채를 사용하여 주의를 환기하는 것이 좋다.

19 색채마케팅의 과정으로 순서가 바른 것은?

① 색채정보화 → 판매촉진 전략 → 색채기획 → 정보망 구축
② 색채정보화 → 색채기획 → 판매촉진 전략 → 정보망 구축
③ 색채기획 → 정보망 구축 → 판매촉진 전략 → 색채정보화
④ 색채기획 → 색채정보화 → 정보망 구축 → 판매촉진 전략

20 시장세분화의 기준 중 행동분석적 속성의 변수는?

① 사회계층
② 라이프 스타일
③ 상표충성도
④ 개 성

 행동분석적 속성의 변수로는 추구하는 편익, 구매동기, 사용량, 상표충성도, 가격민감도 등이 있다.

제2과목 색채디자인

21 화학실험실에서 사용하는 가스 종류에 따라 용기의 색을 다르게 사용하는 것과 관련된 색채원리는?

① 색의 현시
② 색의 상징
③ 색의 혼합
④ 색의 대비

 안전과 색채를 연결시켜 국제적인 언어처럼 사용하여 위험과 경고를 나타낸 것으로 색의 상징 원리를 적용한 것이다.

22 인터랙티브 아트(Interactive Art)의 설명으로 가장 적합한 것은?

① 정보를 한 방향이 아닌 상호작용으로 주고받는 것
② 컴퓨터가 만드는 가상세계 또는 그 기술을 지칭하는 것
③ 문자, 그래픽, 사운드, 애니메이션과 비디오를 결합한 것
④ 그래픽에 시간의 축을 더한 것으로 연속적으로 움직이는 것과 같은 이미지를 제작하는 것

 인터랙티브 아트(Interactive Art)란 관객과의 상호작용을 통한 '상호작용하는 예술'을 말한다.

23 질감을 선택할 때 고려해야 할 점으로 비교적 거리가 먼 것은?

① 촉 감
② 빛의 반사 · 흡수
③ 색 조
④ 형 태

 질감이란 어떤 물체가 가지는 표면상의 특징으로서 손으로 만지거나 눈으로 보았을 때 느껴지는 시각적인 재질감을 말한다.

24 색채계획의 목적과 거리가 먼 것은?

① 질서를 부여하고 통합한다.
② 개성보다는 통일성을 부여한다.
③ 인상을 부여한다.
④ 영역을 구분한다.

25 17~18세기 유럽에서 유행한 예술양식으로서 프랑스의 베르사유 궁전 같은 건축물을 대표적으로 들 수 있는 양식은?

① 르네상스
② 바로크
③ 로코코
④ 신고전주의

해설 바로크 양식은 17~18세기에 유행했던 새로운 예술경향으로 역동적인 스타일과 남성적인 성향이 특징이며 건축에서는 거대한 양식, 곡선의 활용, 자유롭고 유연한 접합 부분 등이 부각된다. 대표적인 건축물로는 프랑스의 베르사유 궁전이 있다.

26 환경디자인의 영역과 거리가 먼 것은?

① 자연보호 포스터
② 도시계획
③ 조경 디자인
④ 실내 디자인

해설 환경디자인이란 인간을 둘러싼 모든 공간적 개념으로 작게는 실내 인테리어부터 넓게는 우주의 모든 공간까지 포괄하는 디자인을 말한다.

27 디자인의 원리인 조화에 대한 설명 중 틀린 것은?

① 디자인의 조화는 2개 이상의 요소 또는 부분의 상호관계가 서로 분리되거나 배척하지 않는 상태를 말한다.
② 유사조화는 변화의 다른 형식으로 서로 다른 부분의 조합에 의해서 생긴다.
③ 디자인의 조화는 여러 요소들의 통일과 변화의 정확한 배합과 균형에서 온다.
④ 조화는 크게 유사조화와 대비조화로 나눌 수 있다.

해설 유사조화는 유사한 요소들을 사용하여 어울림을 만드는 디자인의 원리이다.

28 인쇄물에서 핀트가 잘 맞지 않았을 때 일어나는 눈의 아른거림 현상은?

① 실루엣(Silhouette)
② 무아레(Moire)
③ 패턴(Pattern)
④ 착시(Optical Illusion)

29 색채계획에 사용되는 방법이 아닌 것은?

① 소비자 색채 설문 조사
② 시네틱스법
③ 소비자 제품 이미지 조사
④ 이미지 스케일

해설 시네틱스(Synectics)는 주제와 전혀 관계없는 사물이나 생각을 연결하거나 사상이나 생각을 사물과 관련시키는 방법으로 아이디어 발상에 많이 활용되는 창조기법이다.

30 예술 사조와 주로 표현된 색채의 연결이 틀린 것은?

① 플럭서스 – 부드럽고 유연한 느낌의 따뜻한 색조 사용
② 아르누보 – 파스텔 계통의 부드러운 색조 사용
③ 데스틸 – 무채색과 빨강, 노랑, 파랑의 순수한 원색 사용
④ 팝아트 – 어두운 톤 위에 혼란한 강조색 사용

 플럭서스(Fluxus)는 1960년대에서 1970년대에 걸쳐 일어난 국제적인 전위예술 운동으로, 회색조가 전반을 이루고 색이 있는 경우에는 어두운 색조가 주가 되었다.

31 빅터 파파넥이 규정지은 복합기능에 속하지 않는 것은?

① 방 법
② 형 태
③ 미 학
④ 용 도

 빅터 파파넥(Victor Papanek)은 방법, 용도, 필요성, 텔레시스, 연상, 미학이라는 6가지 요소로 복합기능을 정의하였다.

32 아르누보에 대한 설명 중 틀린 것은?

① 담쟁이덩굴, 수선화 등의 장식문양을 즐겨 이용했다.
② 철, 유리 등의 새로운 재료를 사용한 것도 특색이었다.
③ 역사적 양식에서 탈피해 새로운 조형미 창조에 도전하였다.
④ 영국에서 시작되었으며 프랑스에서는 유겐트 스틸이라 칭하였다.

 아르누보는 인상주의의 영향을 받아 1890년대 프랑스를 중심으로 일어났던 새로운 예술장르로 독일에서는 유겐트 스틸이라 칭하였다.

33 병치혼색 현상을 이용한 점묘화법을 이용하여 색채를 새롭게 도구화한 예술은?

① 큐비즘
② 사실주의
③ 야수파
④ 인상파

 인상주의는 자연이 빛에 의해 시시각각 변하는 색채 현상들을 작은 붓으로 여러 색을 지어내듯 표현하는 점묘화법을 이용하여 혼색의 효과를 추구하였다.

34 환경디자인을 실행함에 있어서 유의할 점과 거리가 먼 것은?

① 사회성, 공통성, 공익성 함유 여부
② 환경색으로 배경적인 역할의 고려
③ 사용조건의 적합성
④ 재료의 자연색 배제

 환경디자인은 공동체 의식과 기능성을 중시한 적절한 계획으로 질서와 시각적 편안함을 주는 합리적인 계획이 되어야 한다. 편의성과 심미성에 치중되었던 종래의 환경디자인 개념은 자원을 절약하고 재사용이 가능한 에콜로지컬 디자인의 개념으로 변화하고 있다.

35 현대 디자인사에서 형태와 기능의 관계에 대해 '형태는 기능에 따른다.'라고 말한 사람은?

① 월터 그로피우스
② 루이스 설리반
③ 필립 존슨
④ 프랑크 라이트

 루이스 설리반(Louis H. Sullivan)의 "형태는 기능을 따른다(Form follows function)"라는 말은 모던 디자인의 가장 중요한 이념이다.

36 인간의 생명과 건강에 밀접하게 관계된 특징으로 근대 이후 많은 재해를 통하여 부상된 조건 중의 하나는?

① 안전성
② 독창성
③ 합목적성
④ 사용성

37 다음 (　) 안에 들어갈 말로 옳은 것은?

> 일방통행로에서 반대 방향에서 오는 차는 금방 눈에 띈다. 같은 방향의 차는 (　)에 의하여 지각된다.

① 폐쇄성
② 근접성
③ 지속성
④ 유사성

38 실내 공간의 색채계획에 대한 설명 중 틀린 것은?

① 작은 방은 고명도의 유사색을 사용하면 더 커 보이게 만들 수 있다.
② 어린이 방은 주조색을 중간 색조로 하고 강조색을 원색으로 사용하면 흥미를 유발할 수 있다.
③ 작은 방은 강한 색 대조를 사용하면 공간을 극적으로 커 보이게 하는 경향이 있다.
④ 사무실은 고명도, 저채도의 중성색을 사용하면 안정감을 준다.

 ③ 작은 방은 밝은색을 사용하면 시각적으로 공간을 더욱 커 보이게 하는 효과가 있다.

39 미용색채계획 과정에서 가장 중요하며 처음으로 실시되는 단계는?

① 주조색, 보조색, 강조색의 결정
② 대상의 위생검증
③ 이미지맵 작성
④ 대상의 특징 분석

 미용디자인은 인간의 신체 일부를 대상으로 하는 디자인으로 대상의 특징 분석이 중요하다.

40 디자인에 대한 설명 중 틀린 것은?

① 디자인의 목표는 미적인 것과 기능적인 것을 제품으로 통합하는 것이다.
② 안전하며 사용하기 쉽고 아름답고 쾌적한 생활환경을 창조하는 조형행위이다.
③ 디자인은 인간의 삶을 풍요롭게 하는 영역이며 오늘날 다양한 매체에 이르기까지 발전을 거듭하고 있다.
④ 디자인은 자연적인 창작행위로서 기능적 측면보다는 미적 추구를 목적으로 한다.

 디자인이란 계획이나 설계의 의미로, 인간 생활의 목적에 맞고 실용적이면서도 미적인 조형 활동을 실현하고 창조해 가는 과정을 말한다.

제 3 과목 **색채관리**

41 다음 중 특수안료가 아닌 것은?

① 형광안료
② 인광안료
③ 천연유기안료
④ 진주광택안료

42 육안 조색과 비교할 때 CCM 조색에 대한 설명으로 틀린 것은?

① 조색정보 공유가 용이하다.
② 메타머리즘 예측이 가능하다.
③ 색채 품질관리가 용이하다.
④ 조색 시 광원이 중요하다.

 CCM(Computer Color Matching)
각 원색의 특정치를 컴퓨터에 입력시켜 놓고 조색하고자 하는 색상 견본의 반사율을 측정해서 원색의 배합률 계산을 컴퓨터로 하는 방법이다.

43 정확한 색채측정을 위한 조건을 설명하는 것으로 적합하지 않은 것은?

① 필터식 방식이나 분광식 방식의 모든 색채계에 기준이 되는 백색 기준물(White Reference)의 철저한 관리는 필수적이다.
② 필터식 색체계의 경우는 백색 기준물의 색좌표를 기준으로 색채를 측정한다.
③ 분광식 색체계의 경우는 분광반사율을 측정하므로 백색기준물의 분광반사율을 기준으로 한다.
④ CIE에서는 빛의 입사 방향과 관측 방향을 동일하게 일치하도록 규정하고 있다.

 ④ CIE에서는 빛의 조건과 측색 조건을 일정하게 규정하고 있다.

44 색온도와 자연광원 및 인공광원에 관한 설명으로 잘못된 것은?

① 색온도는 광원의 실제 온도이다.

② 흑체는 온도에 따라 정해진 색의 빛을 내므로, 광원이 흑체와 같은 색의 빛을 내는 경우 이때의 흑체의 온도를 그 광원의 색온도로 정의하고 절대온도 K로 표시한다.

③ 낮은 색온도는 따뜻한 색에 대응되고 높은 색온도는 차가운 색에 대응된다.

④ 흑체는 외부에너지를 모두 흡수하는 이론적 물체로서 온도가 낮을 때는 눈에 안 보이는 적외선을 띠다가 온도가 높아지면서 붉은색, 오렌지색, 노란색, 흰색으로 바뀌다가 마침내는 푸른빛이 도는 흰색을 띠게 된다.

해설 색온도는 빛의 특성을 나타내는 수단으로 광원의 실제 온도와 반드시 일치하는 것은 아니다.

45 3자극치 직독식 광원색채계를 이용하여 광원색을 측정하는 경우에 대한 설명으로 틀린 것은?

① 계기의 지시로부터 3자극치 X, Y, Z 혹은 X_{10}, Y_{10}, Z_{10} 또는 이들의 상대치를 구한다.

② 직독식 색채계는 루터(Luther) 조건을 되도록 만족시켜야 한다.

③ 측정의 기하학적 조건 ϕ 및 조건 L의 경우, 적분구나 결상광학계 등의 입력광학계의 분광분포 전달 특성을 제외하고 루터 조건을 만족할 필요가 있다.

④ 표준 광원 및 측정대상 광원을 동일한 기하학적인 조건으로 점등하고, 각각에 대한 직독식 색채계의 3자극치 지시값을 읽는다.

46 염료의 특성에 대한 설명이 틀린 것은?

① 황화염료 – 알칼리성에 강한 셀룰로스 섬유의 염색에 사용하고 견뢰도가 약한 것이 단점이다.

② 반응성염료 – 염료분자와 섬유분자의 화학적 결합으로 염색되므로 색상이 선명하고 견뢰도가 강하다.

③ 염기성염료 – 색이 선명하고 착색력이 우수하지만 견뢰도가 약하다.

④ 배트염료 – 소금이나 황산소다를 첨가하여 염착시키고 무명, 마 등의 식물성 섬유의 염색에 좋다.

해설 황화염료는 여러 가지 유기화합물과 황을 가열·용융하여 얻는 염료로 햇볕·세탁 등에 대한 견뢰도가 좋고, 염소표백에는 약하지만 값이 싸서 무명의 염색에 널리 사용된다.

47 조색과 관련한 설명으로 틀린 것은?

① 고명도 색채 조색 시 극히 소량으로도 색채에 많은 영향을 줄 수 있으므로 유의하여야 한다.

② 메탈릭이나 펄의 입자가 함유된 조색에는 금속입자나 펄입자에 따라 표면반사가 일정하지 못하다.

③ 형광색이 있는 색채 조색 시 분광분포가 자연광과 유사한 Xe(크세논) 램프로 조명하여 측정한다.

④ 진한 색 다음에는 연한 색이나 보색을 주로 관측한다.

 채도가 강한 색채를 오래 관측하게 되면 그 색의 보색잔상이 남아 색채가 다르게 보일 수 있으므로 높은 채도의 색 다음에는 낮은 채도의 색을 관측하지 않는다.

48 KS A 0065(표면색의 시감비교)에 대한 설명이 틀린 것은?

① 색 비교를 위한 작업면의 조도는 1,000~4,000lx 사이로 한다.

② 작업면은 명도 L*가 30인 무채색으로 한다.

③ 색감각은 연령에 따라 변화하기 때문에 40세 이상의 관찰자는 조건등색검사기 등을 이용하여 검사한다.

④ 비교하는 색면의 크기와 관찰거리는 시야각으로 약 2도 또는 10도가 되도록 한다.

 검사대는 N5, 주위환경은 N7, 관측함의 내벽은 명도 L* 50 정도의 회색이 가장 좋다.

49 디지털 컬러에서 OLED 디스플레이에 사용되는 3원색은?

① Red, Blue, Yellow

② Yellow, Cyan, Red

③ Blue, Green, Magenta

④ Red, Green, Blue

 디지털 색채 중 모니터와 같이 빛을 사용하는 디바이스는 Red, Green, Blue를 3원색으로 하는 가법혼색을 사용한다.

50 조명 및 관측조건(Geometry)에 대한 설명으로 옳은 것은?

① CIE에서 추천한 조명 및 관측조건은 광택이 포함되지 않도록 하는 방법만을 추천하였다.

② 광택이 있고 표면이 매끄러운 재질의 경우는 조명/관측조건에 따른 색채값의 변화가 크다.

③ CIE에서 추천한 조명 및 관측조건(Geometry)은 45/0, d/0의 두 가지 방법이다.

④ 조명 및 관측조건은 분광식 색채계에만 적용되도록 제한되어 있다.

51 도료의 도장 방식에 대한 설명이 틀린 것은?

① 에나멜 페인트 위에 우레탄 페인트를 칠하면 더 견고하고 강한 도막이 형성된다.

② 붓으로 칠하는 도장은 일반적으로 손쉽게 할 수 있으나 도막이 약하다.

③ 소부도장은 스프레이로 도장한 후 열을 가열하여 굳히는 도장으로 도막이 견고하다.

④ 분체도장은 고착제가 포함된 분말을 전극을 통해 도장하는 방식으로 도막이 견고하다.

52 PCS(Profile Connection Space)에 대한 설명으로 옳은 것은?

① PCS의 체계는 sRGB와 CMYK 체계를 사용한다.

② PCS의 체계는 CIE XYZ와 CIE LAB를 사용한다.

③ PCS의 체계는 디바이스 종속 체계이다.

④ ICC에서 입력의 색공간과 출력의 색공간은 일치한다.

해설 PCS는 특정 장치의 특성과 독립적이므로 표준화된 참조로 사용되는 색 공간으로 보통 CIE에서 정의하고 ICC에서 사용하는 Color Space이다.

53 색채측정 결과에 반드시 기록해야 할 필요가 없는 것은?

① 측정방법의 종류

② 3자극치 직독 시 파장폭 및 계산방법

③ 조명 및 수광의 기하학적 조건

④ 표준광의 종류

해설 측색을 실시한 다음에는 색채 측정방식(조명과 측정방식), 표준광의 종류, 표준관측자를 꼭 기록해야 한다.

54 16,777,216 컬러와 알파 채널을 사용하는 픽셀당 비트 수는?

① 8비트

② 16비트

③ 24비트

④ 32비트

55 조색을 하거나 색채의 오차를 알기 쉬우며 색채의 변환 방향을 쉽게 짐작할 수 있어서 세계적으로 널리 통용되는 색체계는?

① $L^*a^*b^*$

② XYZ

③ RGB

④ Yxy

해설 CIE LAB 색체계는 모든 분야에서 가장 일반적으로 물체의 색을 나타내는데 사용되는 표색계로 주로 색차 오차 보정에 사용된다.

56 광원의 분광복사강도분포에 대한 설명 중 옳은 것은?

① 백열전구는 단파장보다 장파장의 복사분포가 매우 적다.

② 백열전구 아래에서의 난색계열은 보다 생생히 보인다.

③ 형광등 아래에서는 단파장보다 장파장의 반사율이 높다.

④ 형광등 아래에서의 한색계열은 색채가 탁하게 보인다.

57 육안 조색에 필요한 도구로 가장 거리가 먼 것은?

① 은폐율지 ② 건조기

③ 디스펜서 ④ 어플리케이터

 육안 조색에 필요한 도구로는 표준광원, 어플리케이터, 스포이드, 믹서, 은폐율지 등이 있다.

58 색료의 색채는 그것을 구성하는 분자의 특성에 의하여 색채가 결정된다. 이와 관련한 설명으로 틀린 것은?

① 적색 포도주의 붉은색은 플라빌리움이라고 불리는 양이온에 의한 것이다.

② 노란색의 나리꽃은 플라본 분자에 옥소크롬이 첨가되어 나타나는 것이다.

③ 검은색 머리카락은 멜라닌 분자에 의한 것이다.

④ 포유동물의 피의 붉은색은 구리 포피린에 의한 것이다.

 ④ 포유동물 피의 붉은색은 헤모글로빈에 의한 것이다.

59 표면색의 백색도(Whiteness)를 평가하기 위한 CIE 백색도 W에 관한 설명으로 잘못된 것은?

① 백색도 W의 최솟값은 0, 최댓값은 100이다.

② 백색도 W는 삼자극치 Y값과 x, y 색도값을 이용해 계산한다.

③ 완전 확산 반사면의 W값은 100이다.

④ W값은 D_{65} 광원에서 측정된 표면색의 삼자극치 값을 사용해 계산한다.

60 다음 중 16비트 심도, DCI-P3 색공간의 데이터를 저장하기에 가장 부적절한 파일 포맷은?

① TIFF ② JPEG

③ PNG ④ DNG

제**4**과목 **색채지각론**

61 잔상의 크기는 투사면까지 거리에 영향을 받게 되며 거리에 정비례하여 증감하거나 감소하는 것은?

① 엠베르트 법칙의 잔상

② 푸르킨예의 잔상

③ 헤링의 잔상

④ 비드웰의 잔상

엠베르트 법칙의 잔상에 대한 설명이다.

62 회색 바탕 안 중앙에 위치한 빨강이 더욱 선명하게 보이는 현상은?

① 색상대비 ② 명도대비
③ 채도대비 ④ 연변대비

 채도대비와 관련한 현상으로 두 색의 채도 차가 클수록 강한 대비효과를 준다.

63 지하철 안내 표지판 색채디자인 시 중점적으로 고려해야 할 색채의 감정 효과와 거리가 먼 것은?

① 주목성
② 명시성
③ 전통색
④ 진출·후퇴의 색

64 눈으로 들어오는 빛의 양을 조절하는 기능을 수행하는 곳은?

① 각 막 ② 수정체
③ 수양액 ④ 홍 채

 홍채 근육은 빛의 강약에 따라 긴장 또는 이완하여 동공 크기를 조절한다.

65 눈의 세포인 추상체와 간상체에 대한 설명 중 옳은 것은?

① 간상체에 의한 순응이 추상체에 의한 순응보다 신속하게 발생한다.
② 간상체는 빛의 자극에 의해 빨강, 노랑, 녹색을 느낀다.

③ 어두운 곳에서 추상체가 활동하는 밝기의 순응을 암순응이라고 한다.
④ 간상체는 약 500nm의 빛에 가장 민감하며, 추상체 시각은 약 560nm의 빛에 가장 민감하다.

66 색의 명시성에 대한 설명으로 틀린 것은?

① 색채간의 명도 차이나 채도 차이가 클 때 색이 잘 식별된다.
② 조명의 밝기 정도, 즉 조도에 따라 명시의 순응에 변화가 있다.
③ 명도가 같을 때는 채도가 높은 쪽의 명시성이 높다.
④ 명시성이 높은 색은 대체로 주목성도 높다.

 명시성은 물체의 색이 얼마나 뚜렷하게 잘 보이는지를 나타내는 정도로 색의 3요소의 차이에 따라 다르게 나타난다.

67 다음 중에서 가장 후퇴해 보이는 색은?

① 고명도의 난색
② 저명도의 난색
③ 고명도의 한색
④ 저명도의 한색

 후퇴색은 뒤로 물러나 보이거나 멀리 있어 보이는 색으로 저명도, 저채도, 한색이 후퇴되어 보인다.

68 빛의 굴절(Refraction) 현상을 볼 수 있는 것이 아닌 것은?

① 아지랑이
② 무지개
③ 별의 반짝임
④ 노 을

 노을은 빛이 대기 중에 있는 입자에 부딪혀 흩어지는 빛의 산란의 대표적인 현상이다.

69 백색광 아래에서 노란색으로 보이는 물체를 청록색 광원 아래로 옮기면 지각되는 색은?

① 청록색
② 흰 색
③ 빨간색
④ 녹 색

70 빛의 파장에 대한 설명으로 옳은 것은?

① 약 450~500nm의 파장은 파란색으로 보이게 된다.
② 여러 가지 파장의 빛이 고르게 섞여 있으면 검은색으로 지각된다.
③ 약 380~450nm의 파장은 녹색으로 보이게 된다.
④ 약 500~570nm의 파장은 노란색으로 보이게 된다.

71 중간혼색에 대한 설명으로 틀린 것은?

① 중간혼색의 대표적 사례는 직물의 디자인에서 발견된다.
② 중간혼색은 가법혼색과 감법혼색의 중간과정에서 추출된다.
③ 회전혼색의 결과는 밝기와 색에 있어서 원래 각 색지각의 중간값으로 나타난다.
④ 컬러TV의 경우 중간혼색에 해당된다.

 중간혼색은 가법혼색과 감법혼색처럼 직접적인 동시혼색이 아닌 주변의 환경적 요인에 따라 혼합된 것처럼 보이는 시각적인 혼색을 말한다.

72 물리적, 생리적 원인에 따른 색채 지각변화에 대한 설명 중 옳은 것은?

① 망막의 지체현상은 약한 빛 아래서 운전하는 사람의 반응시간을 짧게 만든다.
② 망막 수용기에 의해 지각된 색은 지배적 주변 상황에서 오는 변수에 따른 반응이 사람마다 동일하다.
③ 빛 강도가 해질녘의 경우처럼 약할 때는 망막의 화학적 변화가 급속히 일어나 시자극을 빠르게 받아들인다.
④ 빛의 강도가 주어진 최소수준 아래로 떨어질 경우 스펙트럼의 단파장과 중파장에 민감한 간상체가 작용하기 시작한다.

73 먼셀의 10색상환에서 두 색이 보색 관계에 있지 않은 것은?

① 5R – 5BG　② 5YR – 5B

③ 5Y – 5PB　④ 5GY – 5RP

 먼셀의 10색상환에서 5GY와 보색 관계에 있는 색상은 5P이다.

74 계시대비와 관계가 가장 깊은 것은?

① 두 색을 인접시켰을 때 나타나는 현상이다.

② 빨간색과 초록색 조명으로 노란색을 만드는 방법이다.

③ 육안검색 시 각 측정 사이에 무채색에 눈을 순응시켜야 한다.

④ 비교하는 색과 바탕색의 자극량에 따라 대비효과가 결정된다.

 계시대비는 둘 이상의 색을 시간적인 차이를 두고서 차례로 볼 때 일어나는 색채 대비 현상으로 먼저 본 색의 영향으로 나중에 보는 색이 다르게 보이는 현상이다.

75 혼색에 관한 설명 중 옳은 것은?

① 혼색은 색자극이 변하면 색채감각도 변하게 된다는 대응관계에 근거한다.

② 가법혼색은 빛의 색을 서로 더해서 점점 어두워지는 것을 말한다.

③ 인쇄잉크 색채의 기본색은 가법혼색의 삼원색과 검정으로 표시한다.

④ 감법혼색이라도 순색에 고명도의 회색을 혼합하면 맑아진다.

76 쇠라(Seurat)와 시냑(Signac)에 의한 색의 혼합방법과 다른 것은?

① 채도를 낮추지 않고 중간색을 만든다.

② 작은 점의 근접 배치로 색을 혼합한다.

③ 색필터의 겹침 실험에 의한 혼색방법이다.

④ 눈의 망막에서 일어나는 착시적인 혼합이다.

 쇠라(Seurat)와 시냑(Signac)은 작은 색면이나 색점을 조밀하게 그리거나 찍어 혼합된 것처럼 보이는 시각적인 혼합방법을 사용하였다.

77 백색광을 프리즘에 투과시켜 분광시킨 후 이 빛들을 다시 프리즘에 입사시키면 나타나는 현상은?

① 다시 백색광을 만들 수 있다.

② 장파장의 빛을 얻을 수 있다.

③ 단파장의 빛을 얻을 수 있다.

④ 모든 파장의 빛이 산란된다.

78 동일한 양의 두 색을 혼합하여 만들어지는 새로운 색은?

① 인접색

② 반대색

③ 일차색

④ 중간색

 중간색은 가법혼합과 감법혼합 각각의 3원색에서 서로 인접한 두 색을 동일하게 혼합하여 만들어지는 새로운 색을 말한다.

79 2색각 색맹에서 제1색맹에 결여된 시세포는?

① S추상체
② L추상체
③ M추상체
④ 간상체

 L추상체는 장파장을 감지하며 결여되면 제1색맹(적색맹)이 생긴다.

80 색의 온도감에 대한 설명 중 틀린 것은?

① 온도감은 인간의 경험과 심리에 의존하는 경향이 짙다.
② 온도감은 색의 세 가지 속성 중에서 채도에 주로 영향을 받는다.
③ 중성색은 때로는 차갑게, 때로는 따뜻하게 느껴지는 색이다.
④ 따뜻한 색은 차가운 색에 비하여 진출되어 보인다.

 색채의 온도감은 경험적인 것으로 자연환경에 근원을 두며, 색의 3속성 가운데 색상의 영향을 주로 받는다.

제5과목 **색채체계론**

81 세계 각 국의 색채표준화 작업을 통해 제시된 색체계를 오래된 것으로부터 최근의 순서대로 옳게 나열한 것은?

① NCS – 오스트발트 – CIE
② 오스트발트 – CIE – NCS
③ CIE – 먼셀 – 오스트발트
④ 오스트발트 – NCS – 먼셀

82 오스트발트(W. Ostwald)의 색채조화론의 등가색환의 조화 중 색상간격이 6~8 이내의 범위에 있는 2색의 배색은?

① 등색상 조화
② 이색 조화
③ 유사색 조화
④ 보색 조화

83 NCS에서 성립하는 이론으로 옳은 것은?

① W + B + R = 100%
② W + K + S = 100%
③ W + S + C = 100%
④ H + V + C = 100%

 NCS 색체계에서 모든 색은 하양(W), 검정(S), 순색(C)의 합이 100이 되도록 이루어져 있다.

84 PCCS 색체계 톤 분류 명칭의 연결이 틀린 것은?

① 밝은 – bright
② 엷은 – pale
③ 해맑은 – vivid
④ 어두운 – dull

 ④ 어두운 – dark

85 KS 계통색명의 유채색 수식 형용사 중 고명도에서 저명도의 순으로 옳게 나열된 것은?

① 연한 → 흐린 → 탁한 → 어두운
② 연한 → 흐린 → 어두운 → 탁한
③ 흐린 → 연한 → 탁한 → 어두운
④ 흐린 → 연한 → 어두운 → 탁한

86 색채관리를 위한 ISO 색채규정에서 다음의 수식은 무엇을 측정하기 위한 정의식인가?

$$YI = 100(1-B/G)$$
B : 시료의 청색 반사율
G : 시료의 XYZ 색체계에 의한 삼자극치의 Y와 같음

① 반사율
② 황색도
③ 자극순도
④ 백색도

87 광원이나 빛의 색을 수치적으로 정량화하여 표시하는 색체계는?

① RAL
② NCS
③ DIN
④ CIE XYZ

 CIE 색체계는 빛의 3원색과 그들의 혼합관계를 객관화한 대표적인 표색계로, 감각적이고 추상적인 빛의 속성을 수치적으로 정량화하여 표시하는 시스템이다.

88 오간색의 내용 중 다섯 가지 방위에 대한 설명으로 틀린 것은?

① 동방 청색과 중앙 황색의 간색 – 녹색
② 동방 청색과 서방 백색의 간색 – 벽색
③ 남방 적색과 서방 백색의 간색 – 유황색
④ 북방 흑색과 남방 적색과의 간색 – 자색

 ③ 남방 적색과 서방 백색의 간색은 홍색이다.

89 오스트발트(W. Ostwald) 색체계의 설명으로 옳은 것은?

① 오스트발트는 스웨덴의 화학자이며 안료의 개발로 1909년 노벨상을 수상하였다.
② 물체 투과색의 표본을 체계화한 현색계의 컬러 시스템으로 1917년에 창안하여 발표한 20세기 전반의 대표적 시스템이다.
③ 회전 혼색기의 색채 분할면적의 비율을 변화시켜 색을 만들고 색표로 나타낸 것이다.
④ 이상적인 하양(W)과 이상적인 검정(B), 특정 파장의 빛만을 완전히 반사하는 이상적인 중간색을 회색(N)이라 가정하고 체계화하였다.

90 먼셀의 색체계에 대한 설명으로 틀린 것은?

① 모든 색을 채도, 명도, 색상의 세 가지 특징으로 나누어 분류한다.

② 전체 색상을 빨강(R), 파랑(B), 노랑(Y), 초록(G)의 네 가지 기본 원색으로 나누고 이를 다시 100개로 세분하여 분류한다.

③ 기계적 측정에 의한 것이 아니라 사람의 시각적 판단을 바탕으로 하였으므로 색표 간의 시감적 간격이 거의 균등하다.

④ 먼셀의 'Munsell Book of Color'를 미국광학회가 측정, 검토, 수정하여 공식적으로 먼셀 색체계로 발표하였다.

해설 먼셀의 색체계에서 색상환은 빨강(Red), 노랑(Yellow), 초록(Green), 파랑(Blue), 보라(Purple)를 기본 색상으로 정하고 그 사이에 그 색들의 물리보색을 삽입하여 총 10색상을 배열시켰다. 10색상으로 배열된 색상환은 다시 100개로 분할된다.

91 도미넌트 컬러와 선명한 색의 윤곽이 있으면 조화된다는 세퍼레이션 컬러, 두 색을 원색의 강한 대비로 표현하면 조화된다는 보색배색의 조화를 말한 이론은?

① 파버 비렌(Faber Birren)의 색채조화론

② 저드(Judd, Deane Brewster)의 색채조화론

③ 슈브뢸(M. E. Chevreul)의 색채조화론

④ 루드(Nicholas O. Rood)의 색채조화론

해설 슈브뢸(M. E. Chevreul)의 색채조화론은 색의 3속성에 근거를 두고 동시대비 원리, 도미넌트 컬러, 세퍼레이션 컬러, 보색배색 조화 등의 법칙을 제공하였다.

92 관용색명 중 동물의 이름과 관련된 색명이 아닌 것은?

① 베이지(Beige)

② 오커(Ochre)

③ 세피아(Sepia)

④ 피코크 블루(Peacock Blue)

해설 오커(Ochre)는 풍토, 석회, 철, 망간 등의 주성분으로 형성된 누런 흙색으로 동물의 이름과는 관련이 없다.

93 RAL 색표에 대한 설명으로 옳은 것은?

① 독일의 중공업계에서 주로 사용하는 색표집이다.

② 1927년 독일에서 먼셀 색체계에 의거하여 만든 실용 색표집이다.

③ 체계적인 배열방법에 따라 고안된 것으로 사용하기가 편리하다.

④ 색편에 일련번호를 주어 패션 색채에도 많이 사용되고 있다.

해설 RAL은 1927년 독일에서 DIN에 의거해 실용 색지로 개발된 색표이다.

94 KS A 0011의 물체색의 색이름의 분류기준으로 올바른 것은?

① 고유색, 계통색, 관용색
② 기본색, 계통색, 관용색
③ 현상색, 기본색, 일반색
④ 고유색, 현상색, 기본색

 한국산업표준 KS A 0011은 기본색명 15가지와 관용색명, 계통색명으로 나누어 색을 먼셀 기호와 함께 표기하였다.

95 다음 () 안에 들어갈 내용으로 옳게 짝지어진 것은?

> 음양오행이론에서의 음과 양은 우주의 질서이자 원리로, 색으로는 음양을 대표하는 ()과 ()으로 나타난다. 오방정색은 음양에서 추출한 오행을 담고 있는 다섯 가지 상징색으로 청색, 적색, 황색, 백색, 흑색을 말한다.

① 황색, 적색 ② 황색, 청색
③ 흑색, 백색 ④ 적색, 청색

96 CIE LAB(L*a*b*) 색체계의 설명으로 틀린 것은?

① 물체의 색을 측정할 때 가장 많이 사용되고 있으며, 실제로 모든 분야에서 널리 사용되고 있다.
② L*a*b* 색공간 좌표에서 L* 는 명도, a*와 b*는 색 방향을 나타낸다.
③ +a*는 빨간색 방향, −a*는 노란색 방향, +b*는 초록색 방향, −b*는 파란색 방향을 나타낸다.

④ 조색할 색채의 오차를 알기 쉽게 나타내며 색채의 변화 방향을 쉽게 짐작할 수 있다.

 CIE L*a*b*는 산업 분야에서 널리 사용되고 있는 색공간으로서, L*은 명도를, a*(+빨강, −초록), b*(+노랑, −파랑)는 색상과 채도의 정도를 나타낸다.

97 색채를 원추세포의 3가지 자극량으로 계량화하여 수치화한 체계는?

① Munsell ② DIN
③ CIE ④ NCS

 CIE 색체계는 감각적이고 추상적인 빛의 속성을 객관적으로 표준화한 시스템으로 'XYZ' 또는 '3자극치'를 이용한다.

98 미국의 색채학자 저드(Judd)의 색채 조화론에 관한 설명으로 틀린 것은?

① 질서의 원리 – 규칙적으로 선정된 명도, 채도, 색상 등 색채의 요소가 일정하면 조화된다.
② 친근감의 원리 – 자연경관과 같이 사람들에게 잘 알려진 색은 조화된다.
③ 유사성의 원리 – 사용자의 환경에 익숙한 색은 조화된다.
④ 명료성의 원리 – 여러 색의 관계가 애매하지 않고 명쾌하면 조화된다.

 ③ 유사성의 원리는 색채에 공통성이 있으면 조화된다는 원리이다.

99 그림의 NCS 색삼각형과 색환에 표기된 내용으로 옳은 것은?

① S3050-G70Y

② S5030-Y30G

③ 순색도(c)에서 Green이 70%, Yellow는 30%의 비율

④ 검정색도(s) 30%, 하양색도(w) 50%, 순색도(c) 70%의 비율

100 NCS 표기법에서 S1500-N의 해석으로 옳은 것은?

① 검정색도는 85%의 비율이다.

② 하양색도는 15%의 비율이다.

③ 유채색도는 0%의 비율이다.

④ N은 뉘앙스(Nuance)를 의미한다.

해설 NCS 색체계에서는 색을 기호로 나타낼 때 '흑색량, 순색량 – 색상의 기호'로 표기한다. S1500-N은 검정색도 15%, 유채색도 0%, 하양색도 85%의 무채색을 의미한다.

2022년
제 2 회

컬러리스트기사
기출문제

01 색채마케팅 과정을 색채정보화, 색채기획, 판매촉진 전략, 정보망 구축으로 분류할 때 색채기획 단계에 해당하지 않는 것은?

① 소비자의 선호색 및 경향조사
② 타깃 설정
③ 색채 콘셉트 및 이미지 설정
④ 색채 포지셔닝 설정

 ① 소비자의 선호색 및 경향조사는 색채정보화 단계에 해당한다.

02 다음 중 주로 사용되는 색채 설문조사 방법이 아닌 것은?

① 개별 면접조사
② 전화조사
③ 우편조사
④ 집락(군집) 표본추출법

 집락(군집) 표본추출법은 대규모의 사회 조사에 사용되는 방법이다.

03 색채조사 분석 중 의미 미분법(Semantic Differential Method)에 관한 설명으로 틀린 것은?

① 경관이나 제품, 색, 음향, 감촉 등 여러 가지 대상의 인상을 파악하는 방법으로 많이 사용된다.
② 분석으로 만들어지는 이미지 프로필은 각 평가 대상마다 각각의 평정 척도에 대한 평가평균값을 구해 그 값을 선으로 연결한 것이다.
③ 정량적 색채이미지를 정성적, 심미적으로 측정하는 방법이다.
④ 설문대상의 수를 증가시킴에 따라 정확도를 더할 수 있으며 그 값은 수치적 데이터로 나오게 된다.

 SD법은 미국의 심리학자 오스굿이 개발한 의미 미분법으로 파악하기 어려운 현상을 다차원적으로 표시할 수 있으며 정성적 색채 이미지를 정량적, 객관적으로 측정할 때 사용된다.

04 경영 초점의 변화에 따른 마케팅 개념의 성격으로 틀린 것은?

① 1900년~1920년 – 생산 중심, 제품 및 서비스를 분배하는 수준
② 1920년~1940년 – 판매기법, 고객을 판매의 대상으로만 인식
③ 1940년~1960년 – 효율추구, 제품의 질보다는 제조과정의 편의추구, 유통비용 감소
④ 1960년~1980년 – 사회의식, 환경문제 등 기업문화 창출을 통한 사회와의 융합

05 일반적인 색채선호에서 연령별 선호 경향으로 잘못된 것은?

① 어린이가 좋아하는 색은 빨강과 노랑이다.
② 색채선호의 연령 차이는 인종, 국가를 초월하여 거의 비슷한 경향을 보인다.
③ 연령이 낮을수록 원색 계열과 밝은 톤을 선호한다.
④ 성인이 되면서 주로 장파장 색을 선호하게 된다.

해설 일반적으로 성인이 되면서 주로 차분한 색, 채도가 낮은 색을 선호하며 대체로 가장 선호하는 색은 파랑이다.

06 종교와 색채에 대한 설명이 틀린 것은?

① 기독교에서는 그리스도의 흰 옷, 천사의 흰 옷 등을 통해 흰색을 성스러운 이미지로 표현한다.
② 이슬람교에서는 신에게 선택되어 부활할 수 있는 낙원을 상징하는 초록을 매우 신성시한다.
③ 힌두교에서는 해가 떠오르는 동쪽은 빨강, 해가 지는 서쪽은 검정으로 여긴다.
④ 고대 중국에서는 천상과 지상에서 가장 경이로운 색 중의 하나가 검정이라 하였다.

해설 힌두교에서는 노랑을 신성시한 색채로 사용한다. 이집트에서는 태양을 상징하는 색으로 황금색, 노랑 또는 빨강을 사용하였고, 인도 일부 지방에서는 파란색으로 태양의 신을 나타내었다.

07 색채와 형태의 연구에서 정사각형을 상징하는 색에 대한 설명으로 옳은 것은?

① 두뇌의 신경계, 신진대사의 균형과 불면증 치료에 사용하는 색이다.
② 당뇨와 습진 치료에 사용하며 염증 완화와 소화계통 질병에 효과적인 색이다.
③ 심장기관에 도움을 주며 심신의 안정을 위해 사용하는 색이다.
④ 빈혈, 결핵 등의 치료에 효과적인 색이며 혈압을 상승시켜 준다.

해설 색채와 형태의 연구에서 정사각형을 상징하는 색은 빨강이며, 색채치료에서 빨강은 빈혈, 결핵 등에 효과적인 색으로 혈압을 상승시켜 준다.

08 구매 시점에 강력한 자극을 주어 판매에 연결될 수 있도록 하며, 적은 비용으로 최대의 효과를 내는 광고는?

① POP 광고
② 포지션 광고
③ 다이렉트 광고
④ 옥외광고

해설 POP 광고는 구매 시점 광고라고도 부르며 현장에서 직접 소비자를 유도하여 판매를 촉진시킬 수 있다.

09 색채치료 중 염증 완화와 소화계에 도움을 주며, 당뇨와 우울증을 개선하는 색과 관련된 형태는?

① 원
② 역삼각형
③ 정사각형
④ 육각형

해설 색채치료에서 염증 완화와 소화계에 도움을 주고, 당뇨와 우울증을 개선하는 색은 노랑이며, 색채와 형태의 연구에서 노랑은 역삼각형 형태를 연상시킨다.

10 학문을 상징하는 색채는 종종 대학의 졸업식에서 활용되기도 한다. 학문의 분류와 색채의 조합이 올바른 것은?

① 인문학 – 밝은 회색
② 신학 – 노란색
③ 법학 – 보라
④ 의학 – 파랑

해설 ① 인문학 – 흰색
② 신학 – 빨강
④ 의학 – 녹색

11 컴퓨터에 의한 컬러 마케팅의 기능을 효율적으로 전개한 결과, 파악할 수 있는 내용과 관계가 없는 것은?

① 제품의 표준화, 보편화, 일반화
② 기업정책과 고객의 Identity
③ 상품 이미지와 인간의 Needs
④ 자사와 경쟁사의 제품 차별화를 통한 마케팅

12 색채정보를 수집하기 위한 층화표본 추출에 대한 설명으로 틀린 것은?

① 모집단을 모두 포괄하는 목록이 있어야 한다.
② 조사분석을 위한 하위집단을 분류한다.
③ 하위집단별로 비례표본을 선정한다.
④ 조사 결과에 영향을 미치는 변수를 기준으로 하위 모집단을 구분한다.

해설 층화표본추출은 모집단을 먼저 서로 겹치지 않는 여러 개의 층으로 분할한 후, 각 층에서 단순임의 추출법에 따라 배정된 표본을 추출하는 방법이다.

13 처음 색을 보았을 때보다 시간이 지나면서 그 특성이 약해지는 현상은?

① 잔상색
② 보 색
③ 기억색
④ 순응색

해설 색순응은 조명의 조건에 따라 광수용기의 민감도가 변화하는 현상이다.

14 소비자 행동 측면에서 살펴볼 때 국내 기업이 라이센스 비용을 지불하면서도 외국 기업의 유명 브랜드를 들여오는 가장 큰 이유는?

① 일반적으로 소비자들이 유명하지 않은 상표보다는 유명한 상표에 자신의 충성도를 이전시킬 가능성이 높기 때문
② 해외 브랜드는 소비자 마케팅이 수월하기 때문
③ 국내 브랜드에는 라이센스의 다양한 종류가 없기 때문
④ 국내 소비자들이 외국 브랜드를 우선 선택하기 때문

15 국가나 도시의 특성과 이미지를 부각시키는 데 중요한 역할을 하면서 고유의 정체성을 대변하는 색은?

① 국민색　　② 전통색
③ 국기색　　④ 지역색

해설 지역색은 특정 지역의 습도, 하늘과 자연광, 산이나 바다, 흙, 돌 등에 자연스럽게 어울리고 선호되는 색으로, 국가나 도시의 특성과 이미지를 부각시키는 데 중요한 역할을 하며 고유의 정체성을 대변한다.

16 구매의사 결정에 영향을 미치는 요인 중 소속집단과 가장 관련된 것은?

① 사회적 요인
② 문화적 요인
③ 개인적 요인
④ 심리적 요인

17 제품의 라이프사이클(Life Cycle) 단계에 따라 홍보전략이 달라져야 성공적인 색채마케팅 결과를 얻을 수 있다. 다음 중 성장기에 합당한 홍보전략은?

① 제품 알리기와 혁신적인 설득
② 브랜드의 우수성을 알리고 대형시장에 침투
③ 제품의 리포지셔닝, 브랜드 차별화
④ 저가격을 통한 축소전환

해설 성장기는 제품이 어느 정도 인지도를 얻게 됨에 따라 판매가 급속도로 증가하는 시기로 자사 제품의 장점을 강조하는 마케팅과 함께 새로운 시장과 유통경로의 개척이 필요하다.

18 다음에서 설명하는 개념은?

- 색채조절보다 진보된 개념
- 색채를 통해 설계자의 의도와 미적인 계획, 다양한 기능성 부여
- 예술적 감각이 중시
- 색의 이미지, 연상, 상징, 기능성, 안전색 등 복합적인 분야 적용

① 색채계획
② 색채심리
③ 색채과학
④ 환경색채

해설 색채계획이란 실용성과 심미성을 기본으로 디자인 요소를 고려하여 아름다운 배색 효과를 얻을 수 있도록 계획하는 것을 말하며, 사용 목적에 부합되는 색채를 선택하고 적용해야 한다.

정답 14 ①　15 ④　16 ①　17 ②　18 ①

19 색채 시장조사의 과정에서 소비자의 욕구를 파악하는 방법으로 가장 적절한 것은?

① 현재 시장에서 사회·문화·기술적 환경의 변화를 종합적으로 파악한다.
② 시나리오 기법으로 예측한다.
③ 현재 시장에서 변화의 의미를 자사의 관점에서 파악한다.
④ 끊임없는 미래의 추세에 대한 새로운 가능성을 시도한다.

20 전통적 마케팅의 개념에서 중요하게 다루어지지 않았던 것은?

① 대량판매
② 이윤추구
③ 고객만족
④ 판매촉진

 전통적 마케팅은 대량마케팅을 중심으로, 제품시장 내 고객들을 구분하지 않고 전체 소비자들에 대해 하나의 마케팅프로그램을 제공하였다.

제2과목 색채디자인

21 디자인에 사용되는 비언어적 기호의 3가지 유형에 속하지 않는 것은?

① 자연적 표현
② 사물적 표현
③ 추상적 표현
④ 추상적 상징

22 시각적 구성에서 통일성을 취하려는 지각심리로 스토리가 끝나기 전에 마음속으로 결정하는 심리용어는?

① 균 형
② 완 결
③ 비 례
④ 상 징

23 환경디자인의 경관에 대한 설명 중 틀린 것은?

① 경관은 원경 – 중경 – 근경으로 나누어진다.
② 경관 디자인에 있어서 전체보다는 각 부분별 특성을 살리는 것이 중요하다.
③ 경관은 시간적, 공간적 연속성으로 파악해야 한다.
④ 경관 디자인을 통해 지역적 특성을 살릴 수 있다.

 경관 디자인은 지역 특성을 반영하여 도시 속 모든 색채 요소들이 주변 환경과의 관계성을 잃지 않도록 디자인해야 한다.

24 색채계획에 있어 디자이너가 갖추어야 하는 가장 중요한 요소는?

① 색채처리에 대한 감성적 사고
② 기능적 색채처리를 위한 이성적 사고
③ 개성적인 색채훈련
④ 일관된 색을 재현해 낼 수 있는 배색훈련

25 팝아트에 관한 설명 중 옳은 것은?

① 인간의 시지각 원리에 근거한 것이다.

② 1960년대에 뉴욕을 중심으로 전개된 대중예술이다.

③ 여성의 주체성을 찾고자 한 운동이다.

④ 분해, 풀어헤침 등 파괴를 지칭하는 행위이다.

해설 팝아트는 1960년대 초반 미국을 중심으로 등장한 대중예술로 대중적 이미지를 차용하여 미술의 영역 속에 적극적으로 반영하고 평면화된 색면과 원색을 사용하였다.

26 디자인의 개념을 설명한 것으로 거리가 먼 것은?

① 디자인은 생활의 예술이다.

② 디자인은 장식과 심미성에만 치중되는 사회적 과정이다.

③ 디자인은 커뮤니케이션의 수단이다.

④ 디자인은 미지의 세계로부터 새로운 가치를 추구하는 것이다.

해설 디자인은 인간 생활의 목적에 맞고 실용적이면서도 미적인 조형 활동을 실현하고 창조해 가는 과정을 말한다.

27 디자인에 관한 전반적인 설명 중 적합하지 않은 것은?

① 인간생활의 목적에 맞고 실용적이며 미적인 조형을 계획하고 그를 실현하는 과정과 그에 따른 결과이다.

② 라틴어의 Designare가 그 어원이며 이는 모든 조형활동에 대한 계획을 의미한다.

③ 기능에 충실한 효율적 형태가 가장 아름다운 것이며 기능을 최대로 만족시키는 형식을 추구함이 목표이다.

④ 지적 수준을 가지고 표현된 내용을 구체화시키기 위한 의식적이고 지적인 구성요소들의 조작이다.

해설 디자인은 인간 생활의 목적에 맞고 실용적이면서도 미적인 조형 활동을 실현하고 창조해 가는 과정으로, 심미적인 측면과 실용적인 가치를 계획하는 합목적성을 기본 개념으로 한다.

28 산업 디자인에 있어서 생물의 자연적 형태를 모델로 하는 조형이나 시스템을 만드는 경향을 뜻하는 디자인은?

① 버네큘러 디자인(Vernacular Design)

② 리디자인(Redesign)

③ 엔틱 디자인(Antique Design)

④ 오가닉 디자인(Organic Design)

29 색채조절의 효과가 아닌 것은?

① 시각적인 즐거움을 준다.
② 작업능률이 향상된다.
③ 안전이 유지되고 사고가 줄어든다.
④ 작업기계의 성능이 좋아진다.

 색채조절의 대표적인 효과
• 근로자, 작업자의 생산의욕 증진 및 신체적, 심리적 피로도 감소
• 작업능률 및 생산성의 증대와 이를 통한 경영자의 이익 증대
• 화재 등 재해 예방 및 감소
• 안전하고 위생적인 근로 환경 유지
• 작업장 유지 보수 용이

30 자연계의 생물들이 지니는 운동 매커니즘을 모방하고 곡선을 기조로 인위적 환경 형성에 이용하는 바이오 디자인(Biodesign)의 선구자는?

① 모홀리 나기(Laszlo Moholy-Nagy)
② 윌리엄 모리스(William Morris)
③ 빅터 파파넥(Victor Papanek)
④ 루이지 꼴라니(Luigi Colani)

31 디자인 원리에 관한 설명으로 틀린 것은?

① 시각적 통일성을 얻으려면 전체와 부분이 조화로워야 한다.
② 시각적 리듬감은 강한 좌우대칭의 구도에서 쉽게 찾아진다.
③ 부분과 부분 혹은 부분과 전체 사이에 안정적인 연관성이 보일 때 조화가 이루어진다.
④ 종속은 주도적인 것을 끌어당기는 상대적인 힘이 되어 전체에 조화를 가져온다.

 시각적 리듬감은 무엇인가가 연속적으로 전개되어 이미지를 만드는 요소와 운동감을 말한다.

32 신문광고에 대한 설명으로 틀린 것은?

① 전국 또는 특정 지역을 구분하여 사용할 수 있다.
② 다른 대중매체에 비해 신뢰도가 높다.
③ 전파매체에 비해 보존성이 우수하다.
④ 표적 소비자를 대상으로 선별적 광고가 가능하다.

신문광고는 특정한 사회적 특성을 지닌 표적 소비자에게만 광고를 도달시키는 선별적 능력이 약하다.

33 주어진 형태와 여백을 나누는 분할방법에 대한 설명이다. 삼각형 밑변의 1/2을 가진 평행사변형이 삼각형과 같은 높이로 있을 때, 삼각형과 평행사변형의 면적이 같아지게 되는 분할은?

① 등량분할
② 등형분할
③ 닮은형분할
④ 타일식분할

34 바우하우스의 교육이념과 철학에 대한 설명이 틀린 것은?

① 예술가의 가치 있는 도구로서 기계를 적극적으로 활용하였다.
② 공방교육을 통해 미적조형과 제작기술을 동시에 가르쳤다.
③ 제품의 대량생산을 위해 굿디자인(Good Design)의 개념을 설정하였다.
④ 디자인과 미술을 분리하기 위해 교육자로서의 예술가들을 배제하였다.

해설 바우하우스의 교육이념은 규격화된 양식이 아닌 형식에 어떠한 제한도 두지 않은 새로움을 추구하였다.

35 미국에서 시작된 것으로 캔버스에 그려진 회화예술이 미술관, 화랑으로부터 규모가 큰 옥외공간, 거리나 도시의 벽면에 등장한 것은?

① 크래프트 디자인
② 슈퍼그래픽
③ 퓨전 디자인
④ 옵티컬아트

해설 슈퍼그래픽은 건물의 외벽, 건축 현장의 담, 아파트 등의 대형 벽면에 그린 그림으로 크기의 제한을 탈피하는 개념의 디자인이다.

36 슈퍼그래픽, 미디어아트 등은 공공매체 디자인 중 어디에 속하는가?

① 옥외광고 매체
② 환경연출 매체
③ 행정기능 매체
④ 지시/유도기능 매체

37 몬드리안을 중심으로 한 신조형주의 운동은?

① 큐비즘
② 구성주의
③ 아르누보
④ 데스틸

해설 데스틸(De Stijl)
몬드리안을 중심으로 일어난 신조형주의 운동으로, 화면을 정확한 수평과 수직으로 분할하고 삼원색과 무채색을 이용하여 단순하고 차가운 추상주의를 표방하였다.

38 색채 안전계획이 주는 효과로서 가장 적합한 것은?

① 눈의 긴장과 피로를 증가시킨다.
② 사고나 재해를 감소시킨다.
③ 질병이 치료되고 건강해진다.
④ 작업장을 보다 화려하게 꾸밀 수 있다.

해설 색채 안전계획은 안전과 색채를 연결시켜 위험과 경고를 나타내는 색의 상징 원리를 적용하여 계획한다.

39 다음 중 광고의 외적 효과가 아닌 것은?

① 인지도의 제고
② 판매촉진 및 기업홍보
③ 기술혁신
④ 수요의 자극

40 단순한 선과 면, 색, 기호 등을 사용하여 어떤 특정 정보를 쉽게 이해할 수 있도록 구체화하여 설명하는 그림은?

① 캘리그래피
② 다이어그램
③ 일러스트레이션
④ 타이포그래피

 다이어그램(Diagram)은 각종 사상의 상호관계나 과정, 구조 등을 기호, 선, 점 등으로 시각화하는 그림이다.

제 **3** 과목 **색채관리**

41 분광반사율 측정 시 사용하는 표준백색판에 대한 기준으로 틀린 것은?

① 균등 확산 반사면에 가까운 확산반사 특성이 있고, 전면에 걸쳐 일정해야 한다.
② 분광반사율이 거의 0.9 이상이어야 한다.
③ 분광반사율이 파장 380~700nm에 걸쳐 일정해야 한다.
④ 국가 교정기관을 통해 국제표준으로의 소급성이 유지되는 교정값을 갖고 있어야 한다.

 ③ 분광반사율이 파장 380~780nm에 걸쳐 일정해야 한다.

42 다음 중 고압방전등에 해당되는 것은?

① 메탈할라이드등
② 백열등
③ 할로겐등
④ 형광등

 고압방전등은 고압가스나 증기 중의 방전에 의한 발광을 이용한 방전등으로 고압수은등, 형광수은등, 메탈할라이드등, 고압나트륨등, 크세논등 등이 있다.

43 조건등색에 대한 설명으로 틀린 것은?

① 분광분포가 다른 2가지 색 자극이 특정 관측조건에서 동등한 색으로 보이는 것을 말한다.
② 특정 관측조건이란 관측자나 시야, 물체색인 경우에는 조명광의 분광분포를 의미한다.
③ 조건등색이 성립하는 2가지 색 자극을 조건등색쌍이라 한다.
④ 어떠한 광원, 관측자에게도 같은 색으로 보이는 것을 메타머(Metamer)라 한다.

 조건등색(Metamerism)은 빛의 스펙트럼 상태로, 분광반사율의 분포가 서로 다른 두 개의 색 자극이 광원의 종류와 관찰자 등의 관찰 조건을 일정하게 할 때에만 같은 색으로 보이는 경우를 말한다.

44 다음 표와 같이 목표 값과 시편 값이 나왔을 경우 시편 값의 보정방법은?

구 분	목표 값	시편 값
L*	25	20
a*	10	5
b*	−5	−5

① 빨간색 도료를 이용하여 색상을 보정하고 흰색을 이용하여 밝기를 조정한다.

② 노란색 도료를 이용하여 색상을 보정하고 검은색을 이용하여 밝기를 조정한다.

③ 녹색 도료를 이용하여 색상을 보정하고 검은색을 이용하여 밝기를 조정한다.

④ 파란색 도료를 이용하여 색상을 보정하고 흰색을 이용하여 밝기를 조정한다.

 표에서 L*은 명도를, a*(+빨강, −초록), b*(+노랑, −파랑)는 색상과 채도를 나타낸다.

45 반사 물체의 색 측정에 있어 빛의 입사 및 관측 방향에 대한 기하학적 조건에 관한 설명으로 틀린 것은?

① di : 8° 배치는 적분구를 사용하여 조명을 조사하고 반사면의 수직에 대하여 8° 방향에서 관측한다.

② d : 0 배치는 정반사 성분이 완벽히 제거되는 배치이다.

③ di : 8°와 8° : di는 배치가 동일하나 광의 진행이 반대이다.

④ di : 8°와 de : 8°의 배치는 동일하나, di : 8°는 정반사 성분을 제외하고 측정한다.

46 디바이스 종속 색체계(Device Dependent Color System)에 해당되는 것은?

① CIE XYZ, LUV, CMYK
② LUV, CIE XYZ, ISO
③ RGB, HSV, HSL
④ CIE RGB, CIE XYZ, CIE LAB

 디바이스 종속 색체계로는 RGB, CMY, HSV, LAB 색체계 등이 있다.

47 디스플레이 컬러에 대한 설명으로 틀린 것은?

① LCD 디스플레이는 고정된 색온도의 백라이트를 사용한다.

② OLED 디스플레이는 자체 발광을 통해 컬러를 구현한다.

③ LCD 디스플레이는 OLED 디스플레이에 비해 상대적으로 명암비가 낮다.

④ OLED 디스플레이는 LCD 디스플레이에 비해 상대적으로 균일도가 높다.

 OLED 디스플레이는 색상별 자체 발광을 통해 색을 표현하며 개별 픽셀을 쉽게 끌 수 있기 때문에 LCD 화면보다 검은색을 더 어둡게 표시하고 우수한 콘트라스트 비율을 나타낼 수 있지만, 상시 작동 화면의 경우 유기적 특성으로 인해 고정된 이미지는 '번인' 현상을 초래할 수 있다.

48 금속 소재에 대한 설명 중 틀린 것은?

① 대부분의 금속에서 보이는 광택은 빛의 파장에 관계없이 전자가 여기 되고 다시 기저상태로 되돌아가기 때문이다.

② 구리에서 보이는 붉은색은 짧은 파장 영역에서 빛의 반사율이 떨어지기 때문이다.

③ 금에서 보이는 노란색은 긴 파장 영역에서 빛의 반사율이 떨어지기 때문이다.

④ 알루미늄은 반사율이 파장에 관계 없이 높기 때문에 거울로 사용하기에 적합하다.

49 표면색의 시감 비교를 통한 조건등색도의 평가 시 사용하는 광원에 대한 설명으로 틀린 것은?

① 기준이 되는 광 아래에서의 등색 정도를 조사하기 위해서 일반적으로 상용광원 D_{65}를 이용한다.

② 등색에서 벗어나는 정도를 조사하기 위해서 표준광원 A를 이용한다.

③ KS A 0114에서 규정하는 값에 근사하는 상대분광분포를 갖는 형광램프를 비교광원으로 이용할 수 있다.

④ 조건등색도의 수치적 기술이 필요한 경우 KS A3325에 따른다.

50 색채 소재에 대한 설명 중 틀린 것은?

① 염료를 사용할수록 가시광선의 흡수율은 떨어진다.

② 염료로서의 역할을 하기 위해서는 외부의 빛에 안정되어야 한다.

③ 가공하지 않은 상태에서의 무명천은 소색(브라운 빛의 노란색)을 띤다.

④ 합성안료로 색을 낼 때는 입자의 크기가 중요하므로 크기를 조절한다.

 염료는 외부의 빛에 안정적이면서 세탁 시 물에 씻겨 내려가지 않아야 한다.

51 전체 RGB값을 가지고 있지 않은 ICC 프로파일이 한정적으로 가지고 있는 몇 개의 색좌표를 사용하여 CMM에서 다른 색좌표를 계산하는 방법은?

① 보간법
② 점증법
③ 외삽법
④ 대입법

52 불투명 반사물체의 색을 측정하는 조명 및 관측조건 중 틀린 것은?

① 45/0
② 0/45
③ d/0
④ 0/c

53 다음 () 안에 알맞은 HUNTER의 색차 그림은?

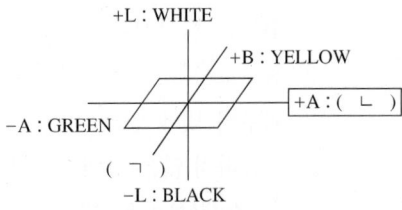

① ㄱ : (−B : BLUE), ㄴ : (RED)
② ㄱ : (+B : BLUE), ㄴ : (RED)
③ ㄱ : (−B : YELLOW), ㄴ : (GREEN)
④ ㄱ : (+B : GREEN), ㄴ : (BLUE)

해설 헌터 색체계는 CIE, 먼셀 색체계의 단점을 보완한 색체계로 수치에 의해 색을 표현하는 방법이며, 색차 그림에서 L값은 명도를, A(+빨강, −초록), B(+노랑, −파랑)값은 색상과 채도의 정도를 나타낸다.

54 다음 중 적색 안료가 아닌 것은?

① 버밀리온
② 카드뮴레드
③ 실리카백
④ 벵갈라

해설 ③ 실리카백은 체질안료이다.

55 광원과 관측자에 대한 메타머리즘 영향을 받지 않는 색채관리를 위하여 가장 적합한 측색방법은?

① 필터식 색채계를 사용한 측색
② 분광식 색채계를 사용한 측색
③ Gloss Meter(광택계)를 사용한 측정
④ 변각식 분광광도계를 사용한 측정

56 KS A 0064에 의한 색 관련 용어에 대한 정의가 틀린 것은?

① 백색도(Whiteness) – 표면색의 흰 정도를 1차원적으로 나타낸 수치
② 분포온도(Distribution Temperature) – 완전복사체의 색도를 그것의 절대온도로 표시한 것
③ 크로미넌스(Chrominance) – 시료색 자극의 특정 무채색 자극에서의 색도차와 휘도의 곱
④ 밝기(Brightness) – 광원 또는 물체 표면의 명암에 관한 시지(감)각의 속성

해설 분포온도 : 완전복사체의 상대 분광분포와 동등하거나 또는 근사적으로 동등한 시료 복사의 상대 분광분포의 1차원적 표시로서, 그 시료 복사에 상대 분광분포가 가장 근사한 완전복사체의 절대온도로 표시한 것

57 CIE 주광에 대한 설명으로 옳은 것은?

① 많은 자연주광의 분광 측정값을 바탕으로 통계적 기법에 따라 각각의 상관색온도에 대해 CIE가 정한 분광분포를 갖는 광
② 분광밀도가 가시파장역에 걸쳐서 일정하게 되는 색 자극
③ 파장의 함수로서 표시한 각 단색광의 3자극값 기여 효율을 나타낸 광
④ 상관색 온도가 약 6,774K의 주광에 근사하는 주광

53 ① 54 ③ 55 ② 56 ② 57 ① 정답

58 색료재료의 구성성분 중 색채표현 재료의 분류 기준으로 옳은 것은?

① 전색제
② 표면의 질감 종류
③ 안료와 염료
④ 색채의 발색도

59 KS A 0064 표준 용어에 속하지 않는 것은?

① 측광에 관한 용어
② 측색에 관한 용어
③ 시각에 관한 용어
④ 색료에 관한 용어

해설 KS A 0064는 색에 관한 용어이다.

60 올바른 색채관리를 위한 모니터의 설명 중 옳은 것은?

① 정확한 컬러 매칭을 위해서는 가능한 밝고 콘트라스트가 높은 모니터가 필요하다.
② 정확한 컬러 조절을 위하여 모니터는 자연광이 잘 들어오는 곳에 배치하여야 한다.
③ 정확한 컬러를 보기 위해서 모니터의 휘도는 주변광과 관계없이 항상 일정해야 한다.
④ 정확한 컬러를 보기 위해서는 모니터 프로파일을 사용하고, 프로파일을 인식하는 프로그램을 사용하여야 한다.

제**4**과목 **색채지각론**

61 물체색의 반사율에 관한 설명 중 틀린 것은?

① 전 파장에 걸쳐 고른 반사율을 가질 때 하양으로 보인다.
② 450nm에서 높은 반사율을 가질 때 파랑으로 보인다.
③ 700nm에서 높은 반사율을 가질 때 빨강으로 보인다.
④ 600nm에서 높은 반사율을 가질 때 초록으로 보인다.

 ④ 600nm에서 높은 반사율을 가질 때 주황으로 보인다.

62 5YR 7/14의 글씨를 채도대비와 명도대비를 동시에 주어 눈에 띄게 할 때 가장 적합한 바탕색은?

① 5R 4/2
② 5B 5/4
③ N7
④ N2

해설 5YR 7/14의 글씨를 채도대비와 명도대비를 동시에 주어 눈에 띄게 할 때 보기 중에서 채도와 명도대비를 가장 크게 줄 수 있는 바탕색은 저명도의 무채색 N2이다.

63 시세포에 대한 설명으로 옳은 것은?

① L추상체는 Lightness로써 밝기 정보를 수용한다.
② 추상체는 망막에 고루 분포하여 우수한 해상도를 갖게 한다.
③ 추상체는 555nm, 간상체는 507nm 빛에 대해 가장 민감하다.
④ 동일한 색 자극일 경우, 추상체와 간상체의 빛 수용량은 같다.

64 다음 중 혼색방법이 다른 하나는?

① TV 브라운관에서 보이는 혼합색
② 연극무대의 조명에서 보이는 혼합색
③ 직물의 짜임에서 보이는 혼합색
④ 페인트의 혼합색

 ①, ②, ③은 가법혼색이 적용되어 보이는 혼합색이다.

65 빛에 관한 설명 중 옳은 것은?

① 뉴턴은 빛의 간섭현상을 이용하여 백색광을 분해하였다.
② 분광되어 나타나는 여러 가지 색의 띠를 스펙트럼이라고 한다.
③ 색광 중 가장 밝게 느껴지는 파장의 영역은 400~450nm이다.
④ 전자기파 중에서 사람의 눈에 보이는 파장의 범위는 780~980nm이다.

66 색채지각설에서 헤링이 제시한 기본색은?

① 빨강, 초록, 파랑
② 빨강, 노랑, 파랑
③ 빨강, 노랑, 초록, 파랑
④ 빨강, 노랑, 초록, 마젠타

 헤링의 색채지각설은 빨강, 초록, 노랑, 파랑 4개의 원색을 지각하는 시세포가 있다는 가정하에 적-녹, 황-청, 흑-백 3쌍의 대응되는 색으로 색이 지각된다는 이론이다.

67 임의의 2가지 색광을 어떤 비율로 혼색하면 백색광을 얻을 수 있다. 다음 중 이 혼합에 해당되지 않는 것은?

① Red + Cyan
② Magenta + Green
③ Yellow + Blue
④ Red + Blue

68 색이 진출되어 보이는 감정효과에 해당되지 않는 것은?

① 유채색이 무채색보다 진출의 느낌이 크다.
② 밝은 색이 어두운 색보다 진출의 느낌이 크다.
③ 따뜻한 색이 차가운 색보다 진출의 느낌이 크다.
④ 채도가 낮은 색이 높은 색보다 진출의 느낌이 크다.

 진출색은 난색이 한색보다, 밝은 색이 어두운 색보다, 채도가 높은 색이 채도가 낮은 색보다, 유채색이 무채색보다 더 진출해 보이는 느낌을 준다.

69 색체계별 색의 속성 중 온도감과 가장 관련이 높은 것은?

① 먼셀 색체계 – V
② NCS 색체계 – Y, R, B, G
③ L*a*b* 색체계 – L*
④ Yxy 색체계 – Y

 색채의 온도감은 경험적인 것으로 자연환경에 근원을 두며, NCS 색체계는 보편적인 자연색을 기본으로 하여 색채에 관한 표준 체계를 제시하였다.

70 컴퓨터 모니터에 적용된 혼합원리에 대한 설명으로 틀린 것은?

① R, G, B를 혼합하여 인간이 볼 수 있는 모든 컬러를 나타내는 것이다.
② 2차색은 감법혼합의 원리에 따라 원색보다 밝아진다.
③ 두 개 이상의 색을 육안으로 구분할 수 없을 정도로 작은 점으로 인접시켜 혼합한다.
④ 하양은 모니터의 원색을 모두 혼합하여 나타낸다.

 컴퓨터 모니터는 가법혼합의 원리가 적용되어 2차색은 가법혼합의 원리에 따라 원래의 색보다 밝아진다.

71 영-헬름홀츠의 3원색설에서 노랑의 색각을 느끼는 원인은?

① Red, Blue, Green을 느끼는 시세포가 동시에 흥분
② Red, Blue를 느끼는 시세포가 동시에 흥분
③ Blue, Green을 느끼는 시세포가 동시에 흥분
④ Red, Green을 느끼는 시세포가 동시에 흥분

72 중간혼색에 대한 설명이 틀린 것은?

① 빛이 눈의 망막에서 해석되는 과정에서 혼색효과를 준다.
② 중간혼색의 결과로 보이는 색의 밝기는 혼합된 색들의 평균적인 밝기이다.
③ 병치혼색의 예시로, 점묘파 화가들은 물감을 캔버스 위에 혼합되지 않은 채로 찍어서 그림을 그렸다.
④ 회색이 되는 보색관계의 회전혼색은 물체색을 통한 혼색으로 감법혼색에 속한다.

 회전혼색은 동일 지점에서 2가지 이상의 색 자극을 반복시키는 계시가법혼색에 속한다.

73 색채와 감정효과에 대한 연결이 옳은 것은?

① 한색 계열 – 저채도 – 흥분
② 난색 계열 – 저채도 – 흥분
③ 난색 계열 – 고채도 – 흥분
④ 한색 계열 – 고채도 – 진정

74 영-헬름홀츠의 색지각설에 대한 설명 중 틀린 것은?

① 우리 눈의 망막 조직에는 빨강, 초록, 파랑의 색지각 세포가 있다.
② 가법혼색의 삼원색 기초가 된다.
③ 빨강과 파랑의 시세포가 동시에 흥분하면 마젠타의 색각이 지각된다.
④ 잉크젯 프린터의 혼색원리이다.

해설 잉크젯 프린터는 색료의 혼합으로 감법혼색 원리이다.

75 다음 중 사과의 색을 가장 붉게 보이게 할 수 있는 광원은?

① 온백색 형광등
② 주광색 형광등
③ 백색 형광등
④ 표준광원 D_{65}

76 사람의 관심을 끌어야 하는 직업을 가진 사람의 의상 색을 정할 때 특히 고려해야 할 점은?

① 색의 항상성
② 색의 운동감
③ 색의 상징성
④ 색의 주목성

해설 주목성이 높은 색은 눈에 잘 띄어 사람들의 시선을 끄는 힘이 있다.

77 색의 혼합에 대한 설명으로 틀린 것은?

① 두 개 이상의 색필터를 혼합하여 다른 색채감각을 일으키는 것
② 인간의 외부에서 독립된 색들이 혼합된 것처럼 보이는 것
③ 두 개 이상의 색광을 혼합하여 다른 색채감각을 일으키는 것
④ 색 자극이 변하면 색채감각도 변하게 된다는 대응관계에 근거하는 것

해설 색의 혼합은 2개 이상의 색료나 색필터 또는 색광을 혼합하여 다른 색채감각을 일으키는 것을 말한다.

78 시인성에 대한 설명 중 옳은 것은?

① 흰색이 바탕색일 경우 검정, 보라, 빨강, 청록, 파랑, 노랑 순으로 명시도가 높다.
② 검은색이 바탕색일 경우 노랑, 주황, 녹색, 빨강, 파랑 순으로 명시도가 높다.
③ 검은색 바탕보다 흰색 바탕인 경우 명시도가 더 높다.
④ 시인성은 색상, 명도, 채도 중 배경과의 명도 차이에 가장 민감하다.

해설 시인성은 물체의 색이 얼마나 뚜렷하게 잘 보이는지를 나타내는 정도로 색의 3요소의 차이에 따라 다르게 나타나지만 배경과 명도의 차이에서 가장 민감하게 나타난다.

74 ④ 75 ① 76 ④ 77 ② 78 ④ 정답

79 색채의 심리효과에 대한 설명 중 틀린 것은?

① 어떤 색이 다른 색의 영향을 받아서 본래의 색과는 다른 색으로 보이는 현상을 색채심리 효과라 한다.

② 무게감에 가장 큰 영향을 미치는 것은 명도로, 어두운 색일수록 무겁게 느껴진다.

③ 겉보기에 강해 보이는 색과 약해 보이는 색은 시각적인 소구력과 관계되며, 주로 채도의 영향을 받는다.

④ 흥분 및 침정의 반응효과에 있어서 명도가 가장 중요한 역할을 하는데, 고명도는 흥분감을 일으키고, 저명도는 침정감의 효과가 나타난다.

해설 ④ 흥분 및 침정의 심리효과에 가장 큰 영향을 미치는 것은 색상이다.

80 빛의 스펙트럼 분포는 다르지만 지각적으로는 동일한 색으로 보이는 자극은?

① 이성체
② 단성체
③ 보 색
④ 대립색

해설 이성체는 색채지각의 생리학적 연구에서 파장의 분포는 다르지만, 지각적으로 같은 것으로 보이는 것을 말한다.

제5과목 색채체계론

81 CIE에서 규정한 측색용 기준광이 아닌 것은?

① 표준광 D_{55}
② 표준광 D_{65}
③ 표준광 D_{75}
④ 표준광 D_{85}

해설 CIE에서 규정한 측색용 기준광은 A, D_{65} D_{55}, D_{75}를 비롯한 주광, 그리고 기타의 광 B와 C가 있다.

82 다음 중 먼셀 색체계의 장점으로 옳은 것은?

① 색상별로 채도 위치가 동일하여 배색이 용이하다.

② 색상 사이의 완전한 시각적 등간격으로 수치상의 색채와 실제 색감과의 차이가 없다.

③ 정량적인 물리값의 표현이 아니고 인간의 공통된 감각에 따라 설계되어 물체색의 표현에 용이하다.

④ 인접색과의 비교에 의한 상대적 개념으로 확률적인 색을 표현하므로 일반인들이 사용하기 쉽다.

83 혼색계에 대한 설명으로 틀린 것은?

① 사람의 눈이 부정확할 수 있고 감정, 건강상태에 따라 다를 수 있으므로 객관적인 자료를 위해 사용한다.

② 색이 우리 눈에 보이지 않아도 수치로 표기되어 변색, 탈색 등의 물리적 영향이 없다.

③ 오스트발트 색체계와 CIE의 L*a*b*, CIE의 L*u*v*, CIE의 XYZ, Hunter Lab 등의 체계가 있다.

④ 지각적으로 일정하게 배열되어(지각적 등보성) 색편의 배열 및 개수를 조정할 수 있다.

 ④는 현색계에 대한 설명이다.

84 음양오행 사상에 따른 색채체계에서 다음 중 오정색(五正色)에 해당하지 않는 것은?

① 적 색　　② 황 색
③ 자 색　　④ 백 색

 오정색은 청색, 백색, 적색, 흑색, 황색이며, 자색은 오간색에 해당한다.

85 파버 비렌의 조화론에서 색채의 깊이감과 풍부함을 느끼게 하는 조화의 유형은?

① White – Tint – Color
② White – Tone – Shade
③ Color – Shade – Black
④ Color – Tint – White

86 음양오행설에 있어서 양의 색은?

① 벽 색　　② 유황색
③ 녹 색　　④ 적 색

 음양오행설에 있어서 양의 색은 백색, 황색, 적색이다.

87 NCS 색체계에 대한 설명 중 옳은 것은?

① 대표적인 혼색계 중의 하나이다.

② 오스트발트의 반대색 이론을 바탕으로 하고 있다.

③ 이론적으로 완전한 W, S, R, B, G, Y의 6가지를 기준으로 이 색상들의 혼합비로 표현한다.

④ 색상은 표준 색표집을 기준으로 총 48개의 색상으로 구성되어 있다.

 NCS 색체계는 인간이 색을 어떻게 보는가에 기초하여 완성한 논리적인 색체계로 대표적인 현색계 중의 하나이다. 헤링의 반대색 이론을 바탕으로 6개의 완전한 흰색성(W), 검은색성(S), 노란색성(Y), 빨간색성(R), 파란색성(B), 녹색성(G)을 기준으로 한 기본색의 심리적인 지각비율의 혼합비로 표현되며, 그 요소의 합은 항상 더해서 100이 된다.

88 패션 색채의 배색에 관한 설명으로 옳은 것은?

① 동일색상, 유사색조 배색은 스포티한 인상을 준다.

② 반대색상의 배색은 무난한 인상을 준다.

③ 고채도의 배색은 화려한 인상을 준다.

④ 채도의 차가 큰 배색은 고상한 인상을 준다.

89 다음 각 색체계에 따른 색 표기 중에서 가장 어두운 색은?

① N8
② L* = 10
③ ca
④ S4000-N

90 문–스펜서 색채조화론의 미도를 계산하기 위해 필요한 값이 아닌 것은?

① 밸런스 포인트
② 미적계수
③ 질서의 요소
④ 복잡성의 요소

해설 미도(M)란 미적인 계수를 의미하며 질서성의 요소(O)를 복잡성의 요소(C)로 나누어 구한다.

91 CIE 색체계의 색공간 읽는 법에서 제시된 색은?

> Y 30.9, x 0.49, y 0.29

① 주황색
② 노란색
③ 초록색
④ 보라색

92 NCS 색체계에서 각 색상마다 그림의 위치(검은 점)가 같을 때 일치하지 않는 것은?

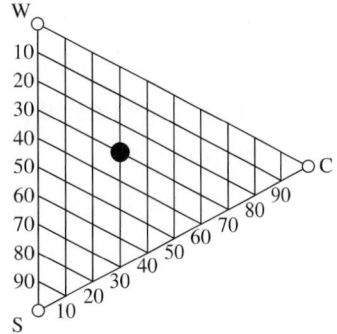

① 하양색도(Whiteness)
② 검정색도(Blackness)
③ 유채색도(Chromaticness)
④ 색상(Hue)

해설 NCS 색삼각형은 명도와 채도를 통합한 뉘앙스를 나타낸다.

93 한국산업표준 KS A 0011에서 명명한 색명이 아닌 것은?

① 생활색명
② 기본색명
③ 관용색명
④ 계통색명

해설 한국산업표준 KS A 0011은 기본색명 15가지와 관용색명, 계통색명으로 나누어 색을 먼셀 기호와 함께 표기하였다.

94 오스트발트 색체계의 장점으로 옳은 것은?

① 색상 표기가 색상들 사이의 관계성을 명료하게 나타내므로 실용적이다.
② 대칭구조로 각 색이 규칙적인 틀을 가지므로 동색조의 색을 선택할 때 편리하다.
③ 인접색과의 관계를 절대적 개념으로 표현하여 일반인들이 사용하기 쉽다.
④ 색상, 명도, 채도로 나누어 설명하므로 물체색 관리에 유용하다.

95 일본 색채연구소가 발표한 색채 시스템으로 주로 패션 등에 사용되는 체계는?

① RAL
② PCCS
③ JIS
④ DIN

해설 PCCS는 일본 색채연구소가 1964년 색채조화와 배색에 적합한 체계를 위해 개발한 색체계로 주로 패션 등에 사용된다.

96 "인접하는 색상의 배색은 자연계의 법칙에 합치하며 인간이 자연스럽게 느끼므로 가장 친숙한 색채조화를 이룬다."와 관련된 것은?

① 루드의 색채조화론
② 저드의 색채조화론
③ 비렌의 색채조화론
④ 슈브뢸의 색채조화론

해설 루드는 미국의 자연과학자로 자연 관찰을 통하여 자연연쇄의 원리를 이용한 배색이 가장 편안하고 익숙한 색의 조화라고 주장하였다.

97 다음 중 동물에서 따온 관용색명은?

① Peacock Green
② Emerald Green
③ Prussian Blue
④ Maroon

해설 Peacock Green은 공작 깃털에 있는 한 가지 색으로 날개 쪽의 윤택이 있는 녹색을 말한다.

98 다음 제시된 색상 중 먼셀 색체계에서 상대적으로 가장 높은 채도단계를 가진 색상은?

① 5RP ② 5BG
③ 5YR ④ 5GY

해설 먼셀 색체계는 각 색상마다 최고 채도치가 다른 것이 특징인데, 빨강과 노랑의 채도는 최고 16 정도까지 높고, 파랑과 청록은 최고 채도가 12 정도로 낮은 편이다.

94 ② 95 ② 96 ① 97 ① 98 ③ 정답

99 수정 먼셀 색체계의 표준색표 구성에 대한 설명으로 옳은 것은?

① 명도 0과 명도 10에 해당하는 검정과 하양은 실재하는 색으로 N0에서 N10까지의 명도단계를 가진다.

② 채도는 /1, /2, /3, /4, /5, /6, /7, …, /14 등과 같이 1단위로 되어 있다.

③ 100색상환으로 구성되어 있으며, R의 경우 1R이 순색의 빨강에 해당된다.

④ 40색상에 대한 명도별, 채도별로 배열한 등색상면을 1장으로 하여 40장의 등색상면으로 구성되어 있다.

해설 먼셀 색체계와 수정 먼셀 색체계의 가장 큰 차이점은 명도에 관한 것으로 현실에서 먼셀 명도 0과 100이 존재하지 않는다는 점을 고려하여 실제 색표를 0.5~9.5까지 제작하여 사용하도록 하였다.

100 색채 표준체계를 위해 설정된 관찰자와 관찰광원의 조합으로 적합하지 않은 것은?

① 관찰자 = 2° 시야, 관찰광원 = A

② 관찰자 = 10° 시야, 관찰광원 = D_{65}

③ 관찰자 = 2° 시야, 관찰광원 = C

④ 관찰자 = 10° 시야, 관찰광원 = F_2

합 격 의
공 식
SD에듀
SD EDU

교육이란 사람이 학교에서 배운 것을
잊어버린 후에 남은 것을 말한다.

-알버트 아인슈타인-

컬러리스트기사 · 산업기사 필기 한권으로 끝내기

개정13판1쇄 발행	2023년 03월 10일 (인쇄 2023년 02월 01일)
초 판 발 행	2008년 05월 10일 (인쇄 2008년 02월 15일)
발 행 인	박영일
책 임 편 집	이해욱
편 저	강수경, 선혜경, 은광희, 이수경, 최영미
편 집 진 행	윤진영, 김미애
표지디자인	권은경, 길전홍선
편집디자인	심혜림, 조준영
발 행 처	(주)시대고시기획
출 판 등 록	제10-1521호
주 소	서울시 마포구 큰우물로 75 [도화동 538 성지 B/D] 9F
전 화	1600-3600
팩 스	02-701-8823
홈 페 이 지	www.sdedu.co.kr
I S B N	979-11-383-4322-0(13650)
정 가	40,000원

※ 저자와의 협의에 의해 인지를 생략합니다.

※ 이 책은 저작권법의 보호를 받는 저작물이므로 동영상 제작 및 무단전재와 배포를 금합니다.

※ 잘못된 책은 구입하신 서점에서 바꾸어 드립니다.

VISUAL DESIGN

시각디자인산업기사란?

디자인에 필요한 이론 및 자료를 분석하고 디자인 도구와 컴퓨터시스템을 이용하여 광고디자인, 편집디자인 등의 디자인 작업을 수행합니다. 오늘날 시각디자인 환경은 매우 빠른 속도로 변모하고 있으며, 새로운 기술 혁신과 사회 변화는 디자인의 영역과 범위를 넘어 디자인의 본질적인 개념까지 변화시키고 있는 실정입니다. 디자인 전문업체, 광고대행사, 기업체 홍보실 등 광고·출판·편집·영상디자인 관련 분야의 경우 자격증을 갖춘 사람을 우선 채용하고 있고 수요도 계속해서 증가하고 있기 때문에 앞으로의 전망은 매우 밝습니다.

시각디자인산업기사
필기 한권으로 끝내기

지은이 : 정철현, 정미애 / 정가 : 35,000원

시험에 꼭 나오는 핵심이론만 쉽게 정리하였습니다.

단원별 적중예상문제를 통해 실력을 점검하고 출제 포인트를 파악할 수 있습니다.

기출문제 풀이로 최신 경향을 파악하고 부족한 부분은 상세한 해설을 통해 보충학습 할 수 있습니다.

※ 도서의 이미지와 가격은 변경될 수 있습니다.

SEMI PERMANENT MAKE-UP DESIGN & SKILL

반영구 메이크업 디자인 앤 스킬

- 한국어, 중국어 겸용판 -

160쪽 | 정미영 편저 | 30,000원

SEMI PERMANENT MAKE-UP TOTAL MANUAL

반영구 세계에 입문하는 초보자를 위한,
반영구 메이크업 프로 디자이너를 위한,
반영구 디자인과 색채 배합을 위한 필독서!

※ 도서의 이미지와 가격은 변경될 수 있습니다.

초보부터 프로까지, 속눈썹 연장의 모든 것!

프로가 되는 **속눈썹 연장**

All of Eyelash Extension

전문 아이래시인으로 거듭나기 위한
기초와 응용심화 테크닉

188쪽 | 강경희 · 박기원 편저 | 22,000원

※ 도서의 이미지와 가격은 변경될 수 있습니다.

나는 이렇게 합격했다

여러분의 힘든 노력이 기억될 수 있도록
당신의 합격 스토리를 들려주세요.

합격생 인터뷰
상품권 증정

추첨을 통해
선물 증정

베스트 리뷰자 1등
아이패드 증정

베스트 리뷰자 2등
에어팟 증정

SD에듀 합격생이 전하는 합격 노하우

"기초 없는 저도 합격했어요
여러분도 가능해요."

검정고시 합격생 이*주

"불안하시다고요?
시대에듀와 나 자신을 믿으세요."

소방직 합격생 이*화

"강의를 듣다 보니
자연스럽게 합격했어요."

사회복지직 합격생 곽*수

"선생님 감사합니다.
제 인생의 최고의 선생님입니다."

G-TELP 합격생 김*진

"시험에 꼭 필요한 것만 딱딱!
시대에듀 인강 추천합니다."

물류관리사 합격생 이*환

"시작과 끝은 시대에듀와 함께!
시대에듀를 선택한 건 최고의 선택"

경비지도사 합격생 박*익

합격을 진심으로 축하드립니다!

합격수기 작성 / 인터뷰 신청

QR코드 스캔하고 ▷ ▷ ▷ ▶

이벤트 참여하여 푸짐한 경품받자!

합격의 공식 시대에듀
SD에듀

맞춤형 핏 모의고사

핏 모의고사
(30개 무료쿠폰)

XLY - 00000 - 57D6C

NAVER 합격시대 🔍

(기간: ~2023년 12월 31일)

※ 합격시대 맞춤형 온라인 테스트는 모든 대기업 적성검사 및 공기업·금융권 NCS 필기시험에 응시 가능합니다.
※ 무료쿠폰으로 "핏 모의고사(내가 만드는 나만의 모의고사)" 문제 30개를 구매할 수 있으며(마이페이지 확인), "기업모의고사"는 별도의 구매가 필요합니다.

 합격시대 맞춤형 온라인 테스트 www.sdedu.co.kr/pass_sidae_new **1600-3600** 평일 9시~18시 (토·공휴일 휴무)

WIN시대로

이제 AI가 사람을 채용하는 시대

1회 사용 무료쿠폰

OPE3 - 00000 - D091D

www.winsidaero.com
홈페이지 접속 후 쿠폰 사용 가능
(기간: ~2023년 12월 31일)

모바일 AI 면접
캠이 없어도 OK

실제 'AI 면접'에
가장 가까운 체험

준비하고 연습해서
실제 면접처럼~

동영상으로 보는
셀프 모니터링

다양한 게임으로
실전 완벽 대비

단계별 질문 및
AI 게임 트레이닝

AI가 분석하는
면접 평가서

면접별 분석 및
피드백 제공

※ 쿠폰 '등록' 이후에는 6개월 이내에 사용해야 합니다.

※ 윈시대로는 PC/모바일웹에서 가능합니다.

·COLORIST

컬러리스트
기사·산업기사 필기

한권으로 끝내기

합격의 공식 **S** success 2023

26년 합격의 노하우!
NO.1
합격의 **공식**

시대교육그룹

(주)**시대고시기획** **시대교육**(주)	고득점 합격 노하우를 집약한 최고의 전략 수험서 www.sidaegosi.com
시대에듀	자격증 · 공무원 · 취업까지 분야별 BEST 온라인 강의 www.sdedu.co.kr
이슈&시사상식	한 달간의 주요 시사이슈 논술 · 면접 등 취업 필독서 **매달 25일 발간**
	외국어 · IT · 취미 · 요리 생활 밀착형 교육 연구 **실용서 전문 브랜드**

꿈을 지원하는 행복…

여러분이 구입해 주신 도서 판매수익금의 일부가
국군장병 1인 1자격 취득 및 학점취득 지원사업과
낙도 도서관 지원사업에 쓰이고 있습니다.

SD에듀
(주)시대고시기획

발행일 2023년 3월 10일(초판인쇄일 2008 · 2 · 15)
발행인 박영일
책임편집 이해욱
편저 강수경 · 선혜경 · 은광희 · 이수경 · 최영미
발행처 (주)시대고시기획
등록번호 제10-1521호
주소 서울시 마포구 큰우물로 75 [도화동 538 성지B/D] 9F
대표전화 1600-3600
팩스 (02)701-8823
학습문의 www.sdedu.co.kr

합격 99.9%